1 MONTH OF
FREE
READING

at

www.ForgottenBooks.com

By purchasing this book you are eligible for one month membership to ForgottenBooks.com, giving you unlimited access to our entire collection of over 700,000 titles via our web site and mobile apps.

To claim your free month visit:

www.forgottenbooks.com/free681444

ISBN 978-0-364-27737-9
PIBN 10681444

For support please visit www.forgottenbooks.com

LE OPERE

DI

GIORGIO VASARI

PITTORE E ARCHITETTO ARETINO

PARTE SECONDA

CONTENENTE IL RESTO DELLE VITE DEGLI ARTEFICI, L' APPENDICE
ALLE NOTE DELLE MEDESIME, L' INDICE GENERALE
E LE OPERE MINORI DELLO STESSO AUTORE

FIRENZE

PER DAVID PASSIGLI E SOCJ

1832-1838

VITA DI PERINO DEL VAGA

PITTOR FIORENTINO

Grandissimo è certo il dono della virtù, la quale non guardando a grandezza di roba nè a dominio di stati o nobiltà di sangue, il più delle volte cinge ed abbraccia e solleva da terra uno spirito povero, assai più che non fa un bene agiato di ricchezze. E questo lo fa il cielo per mostrarci quanto possa in noi l'influsso delle stelle e de' segni suoi (1), compartendo a chi più ed a chi meno delle grazie sue, le quali sono il più delle volte cagione che nelle complessioni di noi medesimi ci fanno nascere più furiosi o lenti, più deboli o forti, più salvatici o domestici, fortunati o sfortunati, e di minore e di maggior virtù: e chi di questo dubitasse punto, lo sgannerà al presente la vita di Perino (2) del Vaga eccellentissimo pittore e molto ingegnoso, il quale nato di padre povero, e rimaso piccol fanciullo, abbandonato da' suoi parenti, fu dalla virtù sola guidato e governato, la quale egli come sua legittima madre conobbe sempre, e quella onorò del continovo: e l'osservazione dell'arte della pittura fu talmente seguita da lui con ogni studio, che fu cagione di fare nel tempo suo quegli ornamenti tanto egregi e lodati, che hanno accresciuto nome a Genova ed al principe Doria (3). Laonde si può senza dubbio credere, che il cielo solo sia quello che conduca gli uomini da quella infima bassezza, dove e'nascono, al sommo della grandezza, dove eglino ascendono, quando con l'opere loro affaticandosi, mostrano essere seguitatori delle scienze che pigliano ad imparare; come pigliò e seguitò per sua Perino l'arte del disegno, nella quale mostrò eccellentissimamente e con grazia somma perfezione; e negli stucchi non solo paragonò gli antichi, ma tutti gli artefici moderni, in quel che abbraccia tutto il genere della pittura, con tutta quella bontà che può maggiore desiderarsi da ingegno umano, che voglia far conoscere nelle difficultà di quest'arte la bellezza, la bontà, la vaghezza, e leggiadria ne' colori e negli altri ornamenti. Ma veniamo più particolarmente all'origine sua. Fu nella città di Fiorenza un Giovanni Buonaccorsi, che nelle guerre di Carlo VIII re di Francia, come giovane ed animoso e liberale in servitù con qual principe, spese tutte le facultà sue nel soldo e nel giuoco, ed in ultimo ci lasciò la vita. A costui nacque un figliuolo, il cui nome fu Piero, che rimasto piccolo di due mesi per la madre morta di peste, fu con grandissima miseria allattato da una capra in una villa, infino che il padre andato a Bologna riprese una seconda donna, alla quale erano morti di peste i figliuoli ed il marito. Costei con il latte appestato finì di nutrire Piero, chiamato Pierino per vezzi, come ordinariamente per li più si costuma chiamare i fanciulli, il qual nome se gli mantenne poi tuttavia (4). Costui condotto dal padre in Fiorenza, e nel suo ritornarsene in Francia lasciatolo ad alcuni suoi parenti, quelli o per non avere il modo o per non voler quella briga di tenerlo e farli insegnare qualche mestiero ingegnoso, l'acconciarono allo speziale del Pinadoro (5), acciocchè egli imparasse quel mestiero; ma non piacendogli quell'arte, fu preso per fattorino da Andrea de'Ceri pittore, piacendogli e l'aria ed i modi di Perino, e parendogli vedere in esso un non so che d'ingegno e di vivacità, da sperare che qualche buon frutto dovesse col tempo uscir di lui. Era Andrea non molto buon pittore, anzi ordinario, e di questi che stanno a bottega aperta pubblicamente a lavorare ogni cosa meccanica, ed era consueto dipignere ogni anno per la festa di S. Giovanni certi ceri, che andavano e vanno (6) ad offerirsi insieme con gli altri tributi della città; e per questo si chiamava Andrea de'Ceri, dal cognome del quale fu poi detto Perino dei Ceri. Custodì dunque Andrea Perino qualche anno, ed insegnatili i principj dell'arte il meglio che sapeva, fu forzato nel tempo dell'età di lui d'undici anni acconciarlo con miglior maestro di lui. Perchè avendo Andrea stretta dimestichezza con Ridolfo figliuolo di Domenico Ghirlandaio, che era tenuto nella pittura molto pratico e valente, come si dirà, con costui acconciò Andrea de'Ceri Perino, acciocchè egli attendesse al disegno e cercasse di fare quell'acquisto in quell'arte, che mostrava l'ingegno che egli aveva grandissimo, con quella voglia ed amore che più poteva: e così seguitando fra molti giovani che egli aveva in bottega, che attendevano all'arte, in poco tempo venne a passar a tutti gli altri innanzi con lo studio e con la sollecitudine. Eravi fra gli altri uno, il quale gli fu uno sprone che del continuo lo pugneva, il quale fu nominato Toto del Nunziata, il quale ancor egli aggiugnendo col tempo a paragone con i begl'ingegni, partì di Fiorenza, e con alcuni mercanti Fio-

rentini condottosi in Inghilterra, quivi ha fatto tutte l'opere sue, e dal re di quella provincia, il quale ha anco servito nell'architettura e fatto particolarmente il principale palazzo, è stato riconosciuto grandissimamente (7). Costui adunque, e Perino esercitandosi a gara l'uno e l'altro, e seguitando nell'arte con sommo studio, non andò molto tempo che divennero eccellenti: e Perino disegnando in compagnia d'altri giovani e fiorentini e forestieri al cartone di Michelagnolo Buonarroti, vinse e tenne il primo grado fra tutti gli altri; di maniera che si stava in quell'aspettazione di lui, che succedette dipoi nelle belle opere sue condotte con tanta arte ed eccellenza. Venne in quel tempo in Fiorenza il Vaga pittor Fiorentino, il quale lavorava in Toscanella in quel di Roma cose grosse per non essere egli maestro eccellente, e soprabbondatogli lavoro, aveva di bisogno d'aiuti, e desiderava menar seco un compagno ed un giovanetto, che gli servisse al disegno che non aveva ed all'altre cose dell'arte. Perchè vedendo costui Perino disegnare in bottega di Ridolfo insieme con gli altri giovani e tanto superiore a quelli, che ne stupì, e che è più, piacendogli l'aspetto ed i modi suoi, attesochè Perino era un bellissimo giovanetto, cortesissimo, modesto, e gentile, ed aveva tutte le parti del corpo corrispondenti alla virtù dell'animo, se n'invaghì di maniera, che lo domandò se egli volesse andar seco a Roma, che non mancherebbe aiutarlo negli studj e farli que'benefizj e patti che egli stesso volesse. Era tanta la voglia ch'aveva Perino di venire a qualche grado eccellente della professione sua, che quando sentì ricordar Roma, per la voglia che egli ne traeva tutto si rintenerì, e gli disse che egli parlasse con Andrea de' Ceri, che non voleva abbandonarlo, avendolo aiutato per tutto allora. Così il Vaga persuaso Ridolfo suo maestro ed Andrea che lo teneva, tanto fece, che alla fine condusse Perino ed il compagno in Toscanella: dove cominciando a lavorare, ed aiutando loro Perino, non finirono solamente quell'opera che il Vaga aveva presa, ma molte ancora che pigliarono dipoi. Ma dolendosi Perino che le promesse, con le quali fu condotto a Roma, erano mandate in lunga per colpa dell'utile e comodità che traeva il Vaga, e risolvendosi andarci da per se, fu cagione che il Vaga lasciato tutte l'opere lo condusse a Roma, dove egli per l'amore che portava all'arte ritornò al solito suo disegno, e continuando molte settimane, più ogni giorno si accendeva. Ma volendo il Vaga far ritorno a Toscanella, e per questo fatto conoscere a molti pittori ordinari Perino per cosa sua, lo raccomandò a tutti quegli amici che

là aveva, acciò l'aiutassero e favorissero in assenza sua: e da questa origine da indi innanzi si chiamò sempre Perin del Vaga. Rimaso costui in Roma, e vedendo le opere antiche nelle sculture, e le mirabilissime macchine degli edifizj, gran parte rimase nelle rovine, stava in se ammiratissimo del valore di tanti chiari ed illustri che avevano fatte quelle opere: e così accendendosi tuttavia più in maggior desiderio dell'arte, ardeva continuamente di pervenire in qualche grado vicino a quelli, sicchè con l'opere desse nome a se ed utile, come l'avevano dato coloro di chi egli si stupiva, vedendo le bellissime opere loro: e mentre che egli considerava alla grandezza loro ed alla infinita bassezza e povertà sua, e che altro che la voglia non aveva di volere aggiugnerli, e che senza avere chi lo intrattenesse che potesse campar la vita, gli conveniva, volendo vivere, lavorare a opere per quelle botteghe, oggi con un dipintore, e domane con un altro, nella maniera che fanno i zappatori a giornate; e quanto fusse disconveniente allo studio suo questa maniera di vita, egli medesimo per dolore se ne dava infinita passione, non potendo far que'frutti e così presto, che l'animo e la volontà ed il bisogno suo gli promettevano. Fece adunque proponimento di dividere il tempo, la metà della settimana lavorando a giornate, ed il restante attendendo al disegno: aggiugnendo a questo ultimo tutti i giorni festivi insieme con una gran parte delle notti, e rubando al tempo il tempo, per divenire famoso e fuggir dalle mani d'altrui più che gli fusse possibile. Messo in esecuzione questo pensiero, cominciò a disegnare nella cappella di papa Giulio, dove la volta di Michelagnolo Buonarroti era dipinta da lui, seguitando gli andari e la maniera di Raffaello da Urbino (8): e così continuando alle cose antiche di marmo, e sotto terra alle grotte per la novità delle grottesche, imparò i modi del lavorare di stucco, e mendicando il pane con ogni stento, sopportò ogni miseria per venir eccellente in questa professione. Nè vi corse molto tempo ch'egli divenne, fra quelli che disegnavano in Roma, il più bello e miglior disegnatore che ci fusse, attesochè meglio intendeva i muscoli, e le difficultà dell'arte negl'ignudi, che forse molti altri tenuti maestri allora de'migliori; la qual cosa fu cagione, che non solo fra gli uomini della professione, ma ancora fra molti signori e prelati e'fosse conosciuto, e massimamente che Giulio Romano e Giovan Francesco detto il Fattore discepoli di Raffaello da Urbino, lodatolo al maestro pur assai, fecero che lo volle conoscere, e vedere l'opere sue ne'disegni; i quali piaciutigli, ed insieme col

fare la maniera e lo spirito ed i modi della vita, giudicò lui fra tanti, quanti ne avea conosciuti, dover venire in gran perfezione in quell'arte. Essendo in tanto state fabbricate da Raffaello da Urbino le logge papali che Leon X gli aveva ordinate, ordinò il medesimo che esso Raffaello le facesse lavorare di stucco e dipignere e metter d'oro, come meglio a lui pareva. E così Raffaello fece capo di quell'opera, per gli stucchi e per le grottesche, Giovanni da Udine rarissimo ed unico in quelli, ma più negli animali e frutti ed altre cose minute; e perchè egli aveva scelto per Roma e fatto venir di fuori molti maestri, aveva raccolto una compagnia di persone valenti, ciascuno nel lavorare chi stucchi, chi grottesche, altri fogliami, altri festoni e storie, ed altri altre cose; e così secondo che eglino miglioravano, erano tirati innanzi, e fatto loro maggior salari; laonde gareggiando in quell'opera, si condussero a perfezione molti giovani, che furon poi tenuti eccellenti nelle opere loro. In questa compagnia fu consegnato Perino a Giovanni da Udine da Raffaello per dovere con gli altri lavorare e grottesche e storie, con dirgli che secondo che egli si porterebbe sarebbe da Giovanni adoperato. Lavorando dunque Perino per la concorrenza e per far prova ed acquisto di se, non vi andò molti mesi che egli fu fra tutti coloro che ci lavoravano tenuto il primo e di disegno e di colorito, anzi il migliore ed il più vago e pulito, e quegli che con più leggiadra e bella maniera conducesse grottesche e figure, come ne rendono testimonio e chiara fede le grottesche ed i festoni e le storie di sua mano che in quell'opera sono (9), le quali oltre l'avanzar le altre, son dai disegni e schizzi che faceva lor Raffaello condotte le sue molto meglio ed osservate molto, come si può vedere in una parte di quelle storie nel mezzo della detta loggia nelle volte, dove sono figurati gli Ebrei quando passano il Giordano con l'arca santa, e quando girando le mura di Gerico, quelle rovinano: e l'altre che seguono dopo; come quando, combattendo Iosuè con quegli Amorrei, fa fermare il sole: e finte di bronzo sono nel basamento le migliori similmente quelle di mano di Perino, cioè quando Abraam sacrifica il figliuolo, Iacobbe fa alla lotta con l'Angelo, Iosef che raccoglie i dodici fratelli, ed il fuoco che scendendo dal cielo abbrucia i figliuoli di Levi, e molte altre che non fa mestiero per la moltitudine loro nominarle, che si conoscono infra le altre. Fece ancora nel principio dove si entra, nella loggia del Testamento nuovo, la natività e battesimo di Cristo, e la cena degli apostoli con Cristo, che sono bellissime (10): senza che sotto le finestre

sono, come si è detto, le migliori storie colorite di bronzo che siano in tutta quell'opera (11): le quali cose fanno stupire ognuno e per le pitture e per molti stucchi che egli vi lavorò di sua mano, oltra che il colorito suo è molto più vago e meglio finito che tutti gli altri. La quale opera fu cagione che egli divenne oltre ogni credenza famoso; nè perciò cotali lode furono cagione di addormentarlo, anzi, perchè la virtù lodata cresce, di accenderlo a maggior studio, e quasi certissimo, seguitandola, di dover corre que' frutti e quegli onori ch'egli vedeva tutto il giorno in Raffaello da Urbino ed in Michelagnolo Buonarroti: e tanto più lo faceva volentieri, quanto da Giovanni da Udine e da Raffaello vedeva esser tenuto conto di lui, ed essere adoperato in cose importanti. Usò sempre una sommessione ed un'obbedienza certo grandissima verso Raffaello, osservandolo di maniera, che da esso Raffaello era amato come proprio figliuolo. Fecesi in questo tempo per ordine di papa Leone la volta della sala de' Pontefici (12), che è quella per la quale si entra in sulle logge alle stanze di papa Alessandro VI dipinte già dal Pinturicchio, onde quella volta fu dipinta da Giovan da Udine e da Perino, ed in compagnia fecero e gli stucchi e tutti quegli ornamenti e grottesche ed animali che vi si veggono, oltra le belle e varie invenzioni che da essi furono fatte nello spartimento, avendo diviso quella in certi tondi ed ovati per sette pianeti del cielo tirati dai loro animali, come Giove dall'aquila, Venere dalle colombe, la Luna dalle femmine, Marte dai lupi, Mercurio da' galli, il Sole da' cavalli, e Saturno da' serpenti, oltre i dodici segni del Zodiaco ed alcune figure della quarantotto imagini del cielo, come l'Orsa maggiore, la Canicola, e molte altre, che per la lunghezza loro le taceremo senza raccontarle per ordine, potendosi trovar l'opera vedere; le quali tutte figure sono per la maggior parte di mano di Perino. Nel mezzo della volta è un tondo con quattro figure finte per vittorie, che tengono il regno del papa e le chiavi, scortando al disotto in su, lavorate con maestrevol arte e molto bene intese, oltra la leggiadria che egli usò negli abiti loro, velando l'ignudo con alcuni pannicini sottili, che in parte scuoprono le gambe ignude e le braccia, certo con una graziosissima bellezza: la quale opera fu veramente tenuta ed oggi ancora si tiene per cosa molto onorata e ricca di lavoro, e così allegra, vaga, e degna veramente di quel pontefice, il quale non mancò riconoscere le lor fatiche, degne certo di grandissima remunerazione. Fece Perino una facciata di chiaroscuro, allora messi in uso per ordine di Polidoro e Matu-

rino, la quale è dirimpetto alla casa della marchesa di Massa vicino a maestro Pasquino (13), condotta molto gagliardamente di disegno e con somma diligenza. Venendo poi il terzo anno del suo pontificato papa Leone a Fiorenza, perchè in quella città si fecero molti trionfi, Perino, parte per vedere la pompa di quella città e parte per rivedere la patria, venne innanzi alla corte, e fece in un arco trionfale a S. Trinita una figura grande di sette braccia bellissima, avendone un'altra a sua concorrenza fatta Toto del Nunziata, già nella età puerile suo concorrente. Ma parendo a Perino ognora mille anni di ritornarsene a Roma, giudicando molto differente la misura ed i modi degli artefici da quelli che in Roma si usavano, si partì di Firenze, e là se ne ritornò, dove ripreso l'ordine del solito suo lavorare fece in S. Eustachio dalla dogana un S. Piero in fresco (14), il quale è una figura che ha rilievo grandissimo, fatto con semplice andare di pieghe, ma con molto disegno e giudizio lavorato. Essendo in questo tempo l'arcivescovo di Cipri in Roma, uomo molto amatore delle virtù, ma particolarmente della pittura, ed avendo egli una casa vicina alla Chiavica, nella quale aveva acconcio un giardinetto con alcune statue ed altre anticaglie, certo onoratissime e belle, e desiderando accompagnarle con qualche ornamento onorato, fece chiamare Perino che era suo amicissimo ed insieme consultarono che e'dovesse fare intorno alle mura di quel giardino molte storie di baccanti, di satiri, e di fauni, e di cose selvagge, alludendo ad una statua d'un Bacco che egli ci aveva, antico, che sedeva vicino a una tigre; e così adornò quel luogo di diverse poesie. Vi fece fra l'altre cose una loggetta di figure piccole, e varie grottesche e molti quadri di paesi coloriti con una grazia e diligenza grandissima: la quale opera è stata tenuta e sarà sempre dagli artefici cosa molto lodevole; onde fu cagione di farlo conoscere a' Fucheri mercanti tedeschi, i quali avendo visto l'opera di Perino e piaciutali, perchè avevano murato vicino a Banchi una casa che è quando si va alla chiesa de' Fiorentini, vi fecero fare da lui una cortile ed una loggia e molte figure degne di quelle lodi, di che son l'altre cose di sua mano, nelle quali si vede una bellissima maniera ed una grazia molto leggiadra. Ne' medesimi tempi avendo M. Marchionne Baldassini fatto murare una casa molto bene intesa, come s'è detto, da Antonio da Sangallo a S. Agostino (15), e desiderando che una sala che egli vi aveva fatta fusse dipinta tutta, esaminati molti di que' giovani, acciocchè ella fusse e bella e ben fatta, si risolvè dopo molti darla a Perino, con il quale convenu-

tosi del prezzo, vi messe egli mano, nè da quella levò per altri l'animo, che egli felicissimamente la condusse a fresco. Nella quale sala fece uno spartimento a pilastri, che mettono in mezzo nicchie grandi e nicchie piccole, e nelle grandi sono varie sorti di filosofi, due per nicchia, ed in qualcuna un solo, e nelle minori sono putti ignudi, e parte vestiti di velo con certe teste di femmine finte di marmo sopra alle nicchie piccole; e sopra la cornice che fa fine a' pilastri seguiva un altro ordine partito sopra il primo ordine con istorie di figure non molto grandi de' fatti de' Romani, cominciando da Romolo perfino a Numa Pompilio. Sonovi similmente vari ornamenti contraffatti di varie pietre di marmi, e sopra il cammino di pietre bellissimo una Pace, la quale abbrucia armi e trofei, che è molto viva. Della quale opera fu tenuto conto, mentre visse M. Marchionne, e dipoi da tutti quelli che operano in pittura, oltra quelli che non sono della professione che la lodano straordinariamente. Fece nel monastero delle monache di S. Anna una cappella in fresco con molte figure, lavorata da lui con la solita diligenza; ed in S. Stefano del Cacco ad un altare dipinse in fresco per una gentildonna romana una Pietà con un Cristo morto in grembio alla nostra Donna, e ritrasse di naturale quella gentildonna, che par'ancor viva: la quale opera è condotta con una destrezza molto facile e molto bella. Aveva in questo tempo Antonio da Sangallo fatto in Roma in su una cantonata di casa, che si dice l'Imagine di Ponte, un tabernacolo molto ornato di trevertino e molto onorevole per farvi dentro di pitture qual cosa di bello (16), e così ebbe commissione dal padrone di quella casa, che lo desse a fare a chi gli pareva che fusse atto a farvi qualche onorata pittura. Onde Antonio che conosceva Perino di que'giovani che vi erano per il migliore, a lui l'allogò; ed egli messovi mano, vi fece dentro Cristo quando incorona la nostra Donna, e nel campo fece uno splendore con un coro di serafini ed angeli che hanno certi panni sottili che spargono fiori, e altri putti molto belli e vari; e così nelle due facce del tabernacolo fece nell'una S. Bastiano, e nell'altra Sant'Antonio, opera certo ben fatta e simile alle altre sue, che sempre furono e vaghe e graziose. Aveva finito nella Minerva un protonotario una cappella di marmo in su quattro colonne, e come quegli che desiderava lasciarvi una memoria d'una tavola ancorachè non fusse molto grande, sentendo la fama di Perino, convenne seco e gliela fece lavorare a olio; ed in quella volle a sua elezione un Cristo sceso di croce, il quale Perino con ogni studio e fatica si messe a condur-

re; dove egli lo figurò esser già in terra deposto, ed insieme le Marie intorno che lo piangono, fingendo un dolore e compassionevole affetto nelle attitudini e gesti loro: oltra che vi sono que' Niccodemi (17) e l'altre figure ammiratissime, meste ed afflitte nel vedere l'innocenza di Cristo morto. Ma quel che egli fece divinissimamente, furono i duoi ladroni rimasti confitti in sulla croce, che sono, oltra al parer morti e veri, molto ben ricerchi di muscoli e di nervi, avendo egli occasione di farlo; onde si rappresentano agli occhi di chi li vede le membra loro in quella morte violenta tirate dai nervi, e i muscoli da' chiovi e dalle corde. Evvi oltre ciò un paese nelle tenebre, contraffatto con molta discrezione ed arte; e se a questa opera non avesse la inondazione del diluvio, che venne a Roma dopo il sacco, fatto dispiacere, coprendola più di mezza, si vedrebbe la sua bontà; ma l'acqua rintenerì di maniera il gesso e fece gonfiare il legname di sorte, che tanto, quanto se ne bagnò da piè, si è scortecciato in modo, che se ne gode poco, anzi fa compassione il guardarla e grandissimo dispiacere, perchè ella sarebbe certo delle pregiate cose che avesse Roma (18). Facevasi in questo tempo (19) per ordine di Iacopo Sansovino rifar la chiesa di S. Marcello di Roma, convento de' frati de' Servi, che oggi è rimasa imperfetta (20), onde avendo eglino tirate a fine di muraglia alcune cappelle e coperte di sopra, ordinaron que' frati che Perino facesse in una di quelle per ornamento d'una nostra Donna (devozione in quella chiesa) due figure in due nicchie che la mettessero in mezzo, S. Giuseppe e S. Filippo frate de' Servi e autore di quella religione (21): e quelli finiti, fece loro sopra alcuni putti perfettissimamente, e ne messe in mezzo della facciata uno ritto in sur un dado che tiene sulle spalle il fine di due festoni che esso manda verso le cantonate della cappella, dove sono due altri putti che gli reggono, a sedere in su quelli, facendo con le gambe attitudini bellissime: e questo lavorò con tant'arte, tanta grazia, con tanta bella maniera, dandoli nel colorito una tinta di carne e fresca e morbida, che si può dire che sia carne viva più che dipinta. E certo si possono tenere per i più belli che in fresco facesse mai artefice nessuno: la cagione è, che nel guardo vivono, nell'attitudine si muovono, e ti fan segno con la bocca voler isnodar la parola, che l'arte vince la natura, anzi che ella confessa non potere far in quella più di questo. Fu questo lavoro di tanta bontà nel cospetto di chi intendeva l'arte, che ne acquistò gran nome, ancorachè egli avesse fatto molte opere, e si sapesse certo quello che si sapeva del grande ingegno suo in quel me-

stiero, e se ne tenne molto più conto e maggiore stima, che prima non si era fatto: e per questa cagione Lorenzo Pucci cardinale Santiquattro avendo preso alla Trinità (22), convento de' frati Calavresi e Franciosi che vestono l'abito di S. Francesco di Paola, una cappella a man manca a lato alla cappella maggiore, l'allogò a Perino, acciocchè in fresco vi dipignesse la vita della nostra Donna; la quale cominciata da lui, finì tutta la volta e una facciata sotto un arco: e così fuori di quella sopra un arco della cappella fece due profeti grandi di quattro braccia e mezzo, figurando Isaia e Daniel, i quali nella grandezza loro mostrano quell'arte e bontà di disegno e vaghezza di colore, che può perfettamente mostrare una pittura fatta da artefice grande, come apertamente vedrà, chi considererà lo Esaia che mentre legge si conosce la malinconia che rende in se lo studio ed il desiderio nella novità del leggere; perchè affissato lo sguardo a un libro con una mano alla testa, mostra come l'uomo sia qualche volta quando egli studia. Similmente il Daniel immoto alza la testa alle contemplazioni celesti per isnodare i dubbi a' suoi popoli. Sono nel mezzo di questi due putti che tengono l'arme del cardinale con bella foggia di scudo, i quali oltre l'essere dipinti, che paiono di carne, mostrano ancor esser di rilievo. Sono sotto spartite nella volta quattro storie, dividendole la crociera, cioè gli spigoli delle volte; nella prima è la concezione d'essa nostra Donna, nella seconda è la natività sua, nella terza è quando ella saglie i gradi del tempio, e nella quarta quando S. Giuseppe la sposa. In una faccia, quanto tiene l'arco della volta, è la sua Visitazione, nella quale sono molte belle figure, e massimamente alcune che sono salite in su certi basamenti, che per veder meglio le cerimonie di quelle donne stanno con prontezza molto naturale; oltra che i casamenti e l'altre figure hanno del buono e del bello in ogni loro atto. Non seguitò più giù, venendogli male (23), e guarito cominciò l'anno 1523 la peste, la quale fu di sì fatta sorte in Roma, che, se egli volse campar la vita, gli convenne far proposito partirsi. Era in questo tempo in detta città il Piloto orefice (24) amicissimo e molto famigliare di Perino, il quale aveva volontà partirsi; e così desinando una mattina insieme persuase Perino ad allontanarsi e venire a Fiorenza, attesochè egli era molti anni che egli non ci era stato, e che non sarebbe se non grandissimo onor suo farsi conoscere, e lasciare in quella qualche segno dell'eccellenza sua: ed ancorachè Andrea de' Ceri e la moglie, che l'avevano allevato, fossero morti, nondimeno egli, come nato in

quel paese, ancorchè non ci avesse niente, ci aveva amore. Onde non passò molto che egli ed il Piloto una mattina partirono, ed in verso Fiorenza ne vennero: ed arrivati in quella, ebbe grandissimo piacere riveder le cose vecchie dipinte da'maestri passati, che già gli furono studio nella sua età puerile, e così ancora quelle di que' maestri che vivevano allora de' più celebrati e tenuti migliori in quella città, nella quale per opera degli amici gli fu allogato un lavoro, come di sotto si dirà. Avvenne che trovandosi un giorno seco per fargli onore molti artefici, pittori, scultori, architetti, orefici, ed intagliatori di marmi e di legnami, che secondo il costume antico si erano ragunati insieme, chi per vedere ed accompagnare Perino ed udire quello che ei diceva, e molti per vedere che differenza fusse fra gli artefici di Roma e quelli di Fiorenza nella pratica, ed i più v' erano per udire i biasimi e le lode che sogliono spesso dire gli artefici l' un dell' altro, avvenne, dico, che così ragionando insieme d' una cosa in altra, pervennero, guardando l' opere e vecchie e moderne per le chiese, in quella del Carmine per veder la cappella di Masaccio, dove guardando ognuno fissamente e moltiplicando in vari ragionamenti in lode di quel maestro, tutti affermarono maravigliarsi che egli avesse avuto tanto di giudizio, che egli in quel tempo non vedendo altro che l'opere di Giotto, avesse lavorato con una maniera sì moderna nel disegno, nell' imitazione, e nel colorito, che egli avesse avuto forza di mostrare nella facilità di quella maniera la difficultà di quest'arte; oltre che nel rilievo e nella resoluzione e nella pratica non ci era stato nessuno di quelli che avevano operato, che ancora lo avesse raggiunto. Piacque assai questo ragionamento a Perino, e rispose a tutti quegli artefici, che ciò dicevano, queste parole: Io non niego che quel che voi dite non sia, e molto più ancora; ma che questa maniera non ci sia chi la paragoni, negherò io sempre; anzi dirò, si può dire con sopportazione di molti, non per dispregio ma per il vero, che molti conosco e più risoluti e più graziati, le cose de' quali non sono manco vive in pittura di queste, anzi molto più belle: e mi duole in servigio vostro (io che non sono il primo dell' arte) che non ci sia luogo qui vicino da potervi fare una figura, che innanzi ch'io mi partissi di Fiorenza farei una prova allato a una di queste in fresco medesimamente, acciocchè voi col paragone vedeste se ci è nessuno frai moderni che l'abbia paragonato. Era fra costoro un maestro tenuto il primo in Fiorenza nella pittura, e come curioso di veder l' opere di Perino, e forse per abbassargli lo ardire, messe innanzi un suo pensiero, che fu questo. Sebbene egli è pieno

(diss' egli) costì ogni cosa, avendo voi cotesta fantasia, che è certo buona e da lodare, egli è quà al dirimpetto, dove è il S. Paolo di sua mano non meno buona e bella figura che si sia ciascuna di queste della cappella, uno spazio; agevolmente potrete mostrarci quello che voi dite, facendo un altro apostolo allato, o volete a quel S. Piero di Masolino, o allato al S. Paolo di Masaccio. Era il S. Piero più vicino alla finestra, ed eraci miglior spazio e miglior lume; ed oltre a questo non era manco bella figura che il S. Paolo. Adunque ognuno confortava Perino a fare, perchè avevano caro veder questa maniera di Roma; oltrechè molti dicevano che egli sarebbe cagione di levar loro del capo questa fantasia, tenuta nel cervello tante diecine d' anni; e che s'ella fusse meglio, tutti correrebbono alle cose moderne. Per il che persuaso Perino da quel maestro, che gli disse in ultimo che non doveva mancarne per la persuasione e piacere di tanti begl' ingegni, oltre che elle erano due settimane di tempo quelle che a fresco conducevano una figura, e che loro non mancherebbono spender gli anni in lodare le sue fatiche, si risolvette di fare, sebbene colui che diceva così era d' animo contrario, persuadendosi che egli non dovesse fare però cosa molto miglior di quello che facevano allora quegli artefici che tenevano il grado de' più eccellenti. Accettò Perino di far questa prova, e chiamato di concordia M. Giovanni da Pisa priore del convento, gli dimandarono licenza del luogo per far tal' opera, che in vero di grazia e cortesemente lo concedette loro: e così preso una misura del vano, con le altezze e larghezze, si partirono. Fu dunque fatto da Perino in un cartone un apostolo in persona di S. Andrea, e finito diligentissimamente: onde era già Perino risoluto voler dipignerlo, ed avea fatto fare l' armadura per cominciarlo; ma innanzi a questo nella venuta sua molti amici suoi, che avevano visto in Roma eccellentissime opere sue, gli avevano fatto allogare quell' opera a fresco ch'io dissi, acciò lasciasse in Fiorenza qualche memoria di sua mano, che almeno a mostrare la bellezza e la vivacità dell'ingegno che egli aveva nella pittura, ed acciocchè fusse conosciuto, e forse da chi governava allora messo in opera in qualche lavoro d'importanza. Erano in Camaldoli di Fiorenza allora uomini artefici che si ragunavano a una compagnia nominata de'Martiri, i quali avevano avuto voglia più volte di far dipignere una facciata che era in quella, dentrovi la storia d' essi martiri, quando e' sono condennati alla morte dinanzi a due imperadori romani, che dopo la battaglia e presa loro gli fanno in quel bosco crocifiggere e sospender a quegli

alberi: la quale storia fu messa per le mani a Perino, ed ancorachè il luogo fusse discosto, ed il prezzo piccolo, fu di tanto potere l'invenzione della storia e la facciata che era assai grande, che egli si dispose a farla, oltreché egli ne fu assai confortato da chi gli era amico; attesochè quest'opera lo metterebbe in quella considerazione che meritava la sua virtù fra i cittadini che non lo conoscevano e fra gli artefici suoi in Fiorenza, dove non era conosciuto se non per fama. Deliberatosi dunque a lavorare, prese questa cura, e fattone un disegno piccolo che fu tenuta cosa divina, e messo mano a fare un cartone grande quanto l'opera, lo condusse (non si partendo d'intorno a quello) a un termine, che tutte le figure principali erano finite del tutto: e così l'apostolo si rimase indietro senza farvi altro. Aveva Perino disegnato questo cartone in sul foglio bianco sfumato e tratteggiato, lasciando i lumi della propria carta, e condotto tutto con una diligenza mirabile, nella quale i due imperadori nel tribunale che sentenziano alla croce tutti i prigioni, i quali erano volti verso il tribunale, chi ginocchioni, chi ritto ed altro chinato, tutti ignudi legati per diverse vie, in attitudini varie, storcendosi con atti di pietà, e conoscendosi il tremar delle membra per aversi a disgiugner l'anima nella passione e tormento della crocifissione; oltre che vi era accennato in quelle teste la costanza della fede ne' vecchi, il timore della morte ne' giovani, in altri il dolore delle torture, nello stringerli le legature, il dorso, e le braccia. Vedevasi appresso il gonfiar de' muscoli, e fino il sudor freddo della morte accennato in quel disegno. Appresso si vedeva ne' soldati che li guidavano una fierezza terribile, empissima e crudele nel presentargli al tribunale per la sentenza e nel guidargli alle croci. Avevano indosso gl'imperadori e soldati corazze all'antica ed abbigliamenti molto ornati e bizzarri, ed i calzari, le scarpe, le celate, le targhe, e l'altre armadure fatte con tutta quella copia di bellissimi ornamenti, che più si possa fare ed imitare ed aggiugnere all'antico, disegnate con quell'amore ed artifizio e fine che può far tutti gli estremi dell' arte; il qual cartone vistoso per gli artefici e per altri intendenti ingegni, giudicarono non aver visto pari bellezza e bontà in disegno, dopo quello di Michelagnolo Buonarroti fatto in Fiorenza per la sala del consiglio. Laonde acquistato Perino quella maggior fama che egli più poteva acquistare nell' arte, mentre che egli andava finendo tal cartone, per passar tempo fece mettere in ordine e macinare colori a olio per fare al Piloto orefice suo amicissimo un quadretto non molto grande, il quale condusse a

fine quasi più di mezzo, dentrovi una nostra Donna. Era già molti anni stato domestico di Perino un ser Raffaello di Sandro prete zoppo cappellano di S. Lorenzo, il quale portò sempre amore agli artefici di disegno. Costui dunque persuase Perino a tornar seco in compagnia, non avendo egli nè chi gli cucinasse nè chi lo tenesse in casa, essendo stato il tempo che ci era stato, oggi con un amico, e domani con un altro: laonde Perino andò alloggiar seco, e vi stette molte settimane. Intanto la peste cominciata a scoprirsi in certi luoghi in Fiorenza messe a Perino paura di non infettarsi; per il che deliberato partirsi, volle prima sodisfare a ser Raffaello tanti dì ch'era stato seco a mangiare; ma non volle mai ser Raffaello acconsentire di pigliare niente, anzi disse: E' mi basta un tratto avere uno straccio di carta di tua mano. Per il che visto questo Perino, tolse circa a quattro braccia di tela grossa, e fattola appiccare ad un muro che era fra due usci della sua saletta, vi fece un'istoria contraffatta di color di bronzo in un giorno ed in una notte: nella qual tela, che serviva per ispalliera, fece l'istoria di Mosè quando passa il mar Rosso, e che Faraone sommerge in quello co' suoi cavalli e co' suoi carri, dove Perino fece attitudini bellissime di figure: chi nuota armato e chi ignudo, altri abbracciando il collo a' cavalli, bagnati le barbe ed i capelli, nuotano e gridano per la paura della morte, cercando il più che possono di scampare. Dall'altra parte del mare vi è Mosè, Aron, e gli altri ebrei maschi e femmine che ringraziano Iddio, ed un numero di vasi, di che egli finge che abbiano spogliato l'Egitto, con bellissimi garbi e varie forme, e femmine con acconciature di testa molto varie. La quale finita, lasciò per amorevolezza a ser Raffaello, al quale fu cara tanto, quanto se gli avesse lasciato il priorato di S. Lorenzo; la qual tela fu tenuta di poi in pregio e lodata, e dopo la morte di ser Raffaello rimase con l'altre sue robe a Domenico di Sandro pizzicagnolo suo fratello. Partendo dunque di Firenze Perino, lasciò in abbandono l'opera de' martiri, della quale rincrebbe grandemente: e certo s'ella fusse stata in altro luogo che in Camaldoli, l'avrebbe egli finita; ma considerato che gli uffiziali della Sanità avevano preso per gli appestati lo stesso convento di Camaldoli, volle piuttosto salvare se, che lasciar fama in Fiorenza, bastandogli aver mostrato quanto ei valeva nel disegno. Rimase il cartone e l'altre sue robe a Giovanni di Goro orefice suo amico, che si morì nella peste, e dopo lui pervenne nelle mani del Piloto, che lo tenne molti anni spiegato in casa sua, mostrandolo volentieri a ogni persona d'ingegno, come cosa rarissi-

ma, ma non so già dov' c' si capitasse dopo la morte del Piloto. Stette fuggiasco molti mesi dalla peste Perino in più luoghi, nè per questo spese mai il tempo indarno, che egli continuamente non disegnasse e studiasse cose dell'arte; e cessata la peste, se ne tornò a Roma, ed attese a far cose piccole, le quali io non narrerò altrimenti. Fu l'anno 1523 creato papa Clemente VII che fu un grandissimo refrigerio all'arte della pittura e della scultura, state da Adriano VI, mentre che ci visse, tenute tanto basse (25), che non solo non si era lavorato per lui niente, ma non se ne dilettando, anzi piuttosto avendole in odio, era stato cagione che nessun alto se ne dilettasse o spendesse o trattenesse nessun artefice, come si è detto altre volte; per il che Perino allora fece molte cose nella creazione del nuovo pontefice. Deliberandosi poi di far capo dell'arte, in cambio di Raffaello da Urbino già morto, Giulio Romano e Giovan Francesco detto il Fattore, acciocchè scompartissero i lavori agli altri secondo l'usato di prima, Perino, che aveva lavorato un'arme del papa in fresco col cartone di Giulio Romano sopra la porta del cardinale Cesarino, si portò tanto egregiamente, che dubitarono non egli fusse anteposto a loro, perchè ancoraché essi avessero nome di discepoli di Raffaello, e di avere credato le cose sue, non avevano interamente l'arte e la grazia, che egli coi colori dava alle sue figure, credato. Presono partito adunque Giulio e Gio: Francesco d'intrattenere Perino; e così l'anno santo del giubbileo 1525, diedero la Caterina sorella di Gio: Francesco a Perino per donna, acciocchè fra loro fusse quella intiera amicizia, che tanto tempo avevano contratta, convertita in parentado. Laonde continuando l'opere che faceva, non vi andò troppo tempo che per le lode dategli nella prima opera fatta in S. Marcello fu deliberato dal priore di quel convento e da certi capi della compagnia del Crocifisso, la quale ci ha una cappella fabbricata dagli uomini suoi per ragunarvisi, che ella si dovesse dipingere; e così allogarono a Perino quest'opera con speranza d'avere qualche cosa eccellente di suo. Perino fattovi fare i ponti cominciò l'opera, e fece nella volta a mezza botte nel mezzo un'istoria, quando Dio, fatto Adamo, cava della costa sua Eva sua donna, sola storia si vede Adamo ignudo bellissimo ed artifizioso, che oppresso dal sonno giace, mentre che Eva vivissima a man giunte si leva in piedi e riceve la benedizione dal suo fattore, la figura del quale e fatta di aspetto ricchissimo e grave in maestà, diritta, con molti panni attorno che vanno girando con i lembi l'ignudo; e da una banda a man ritta due Evange-

listi de'quali finì tutto il S. Marco ed il S. Giovanni, eccetto la testa ed un braccio ignudo. Fecevi in mezzo fra l'uno e l'altro due puttini, che abbracciano per ornamento un candelliere, che veramente sono di carne vivissimi, e similmente i Vangelisti molto belli nelle teste e ne' panni e braccia, e tutto quel che lor fece di sua mano (26); la quale opera mentre che egli fece, ebbe molti impedimenti e di malattie e d'altri infortunj, che accaggiono giornalmente a chi ci vive: oltra che dicono che mancarono danari ancora a quelli della compagnia, e talmente andò in lungo questa pratica, che l'anno 1527 venne la rovina di Roma, che fu messa quella città a sacco, e spento molti artefici e distrutto e portato via molte opere. Onde Perino trovandosi in tal frangente, ed avendo donna ed una puttina con la quale corse in collo per Roma per camparla di luogo in luogo, fu in ultimo miserissimamente fatto prigione, dove si condusse a pagar taglia con tanta sua disavventura, che fu per dar la volta al cervello. Passato le furie del sacco, era sbattuto talmente, per la paura che egli aveva ancora, che le cose dell'arte si erano allontanate da lui; ma nientedimeno fece per alcuni soldati spagnuoli tele a guazzo ed altre fantasie; e rimessosi in assetto viveva come gli altri poveramente. Solo fra tanti il Baviera, che teneva le stampe di Raffaello, non aveva perso animo; onde per l'amicizia ch'egli aveva con Perino, per intrattenerlo, gli fece disegnare una parte d'istorie, quando gli Dei si trasformano per conseguire i fini de' loro amori: i quali furono intagliati in rame da Iacopo Caraglio, eccellente intagliatore di stampe. Ed in velo in questi disegni si portò tanto bene, che riservando i dintorni e la maniera di Perino, e tratteggiando quelli con un modo facilissimo, cercò ancora dar loro quella leggiadria e quella grazia, che aveva dato Perino a' suoi disegni. Mentre che le rovine del sacco avevano distrutta Roma e fatto partir di quella gli abitatori, ed il papa stesso che si stava in Orvieto, non essendovi rimasti molti, e non si facendo faccenda di nessuna sorte, capitò a Roma Niccola Viniziano raro ed unico maestro di ricami servitore del principe Doria, il quale e per l'amicizia che aveva con Perino, e perchè egli ha sempre favorito e voluto bene agli uomini dell'arte, persuase a Perino a partirsi di quella miseria ed inviarsi a Genova, promettendogli che egli farebbe opera con quel principe, che era amatore e si dilettava della pittura, che gli farebbe fare opere grosse, e massimamente che sua eccellenza gli aveva molte volte ragionato che arebbe avuto voglia di far un appartamento di stanze con bellissimi orna-

menti. Non bisognò molto persuader Perino, perchè essendo dal bisogno oppresso, e dalla voglia d'uscir di Roma appassionato, delibererò con Niccola partire; e dato ordine di lasciar la sua donna e la figliuola bene accompagnata a' suoi parenti in Roma, ed assettato il tutto, se n'andò a Genova; dove arrivato, e per mezzo di Niccola fattosi noto a quel principe, fu tanto grata a sua eccellenza la sua venuta, quanto cosa che in sua vita per trattenimento avesse mai avuta. Fattogli dunque accoglienza e carezze infinite, dopo molti ragionamenti e discorsi, alla fine diedero ordine di cominciare il lavoro, e conchiusero dover fare un palazzo ornato di stucchi e di pitture a fresco, a olio, e d'ogni sorte, il quale più brevemente ch'io potrò, m'ingegnerò di descrivere con le stanze e le pitture ed ordine di quello, lasciando stare dove cominciò prima Perino a lavorare, acciò non confonda il dire quest'opera, che di tutte le sue è la migliore (27). Dico adunque, che all'entrata del palazzo del principe è una porta di marmo di componimento ed ordine dorico, fatta secondo i disegni e modelli di man di Perino con sue appartenenze di piedistalli, base, fuso, capitelli, architrave, fregio, cornicione, e frontespizio e con alcune bellissime femmine a sedere che reggono un'arme: la quale opera e lavoro intagliò di quadro maestro Giovanni da Fiesole, e le figure condusse a perfezione Silvio scultore da Fiesole fiero e vivo maestro. Entrando dentro alla porta, è sopra il ricetto una volta piena di stucchi con istorie varie e grottesche con suoi archetti, ne' quali è dentro per ciascuno cose armigere, chi combatte a piè, chi a cavallo, e battaglie varie lavorate con una diligenza ed arte certo grandissima. Trovansi le scale a man manca, le quali non possono avere il più bello e ricco ornamento di grotteschine all'antica con varie storie e figurine piccole, maschere, putti, animali, ed altre fantasie fatte con quella invenzione e giudizio che solevano esser le cose sue che in questo genere veramente si possono chiamare divine. Salita la scala, si giugne in una bellissima loggia, la quale ha nelle teste per ciascuna una porta di pietra bellissima, sopra le quali ne' frontespizj di ciascuna sono dipinte due figure, un maschio ed una femmina, volte l'una al contrario dell'altra per l'attitudine, mostrando una la veduta dinanzi, l'altra quella di dietro. Evvi la volta con cinque archi, lavorata di stucco superbamente, e così tramezzata di pitture con alcuni ovati, dentrovi storie fatte con quella somma bellezza che più si può fare; e le facciate sono lavorate fino in terra, dentrovi molti capitani a sedere armati, parte ritratti di naturale, e parte immaginati, fatti per tutti i capi-

tani antichi e moderni di casa Doria, e di sopra loro sono queste lettere d'oro grandi, che dicono: *Magni viri, maximi duces optima fecere pro patria*. Nella prima sala, che risponde in su la loggia dove s'entra per una delle due porte a man manca, nella volta sono ornamenti di stucchi bellissimi. In su gli spigoli e nel mezzo è una storia grande d'un naufragio d'Enea in mare, nel quale sono ignudi vivi e morti in diverse e varie attitudini, oltre un buon numero di galee e navi, chi salve e chi fracassate dalla tempesta del mare non senza bellissime considerazioni delle figure vive che si adoprano a difendersi, senza gli orribili aspetti che mostrano nelle cere, il travaglio dell'onde, il pericolo della vita, e tutte le passioni che danno le fortune marittime (28). Questa fu la prima storia ed il primo principio che Perino cominciasse per il principe; e dicesi che nella sua giunta in Genova era già comparso innanzi a lui per dipignere alcune cose Girolamo da Trevisi (29), il quale dipigneva una facciata che guardava verso il giardino; e mentre che Perino cominciò a fare il cartone della storia, che sopra s'è ragionato, del naufragio, e mentre che egli a bell'agio andava trattenendosi e vedendo Genova, continuava o poco o assai al cartone, di maniera che già n'era finito gran parte in diverse fogge, e disegnati quegl'ignudi, altri di chiaro e scuro, altri di carbone e di lapis nero, altri gradinati, altri tratteggiati e dintornati solamente, mentre, dico, che Perino stava così e non cominciava, Girolamo da Trevisi mormorava di lui, dicendo: Che cartoni, e non cartoni? io, io ho l'arte sulla punta del pennello; e sparlando più volte in questa o simil maniera, pervenne agli orecchi di Perino, il quale presone sdegno subito fece conficcare nella volta, dove aveva a andare la storia dipinta, il suo cartone; e levato in molti luoghi le tavole del palco, acciò si potesse veder di sotto, aperse la sala: il che sentendosi, corse tutta Genova a vederlo, e stupiti del gran disegno di Perino, lo celebrarono immortalmente. Andovvi fra gli altri Girolamo da Trevisi, il quale vide quello che egli mai non pensò vedere di Perino; onde, spaventato dalla bellezza sua, si partì di Genova senza chieder licenza al principe Doria, tornandosene in Bologna dove egli abitava. Restò adunque Perino a servire il principe, e finì questa sala colorita in muro a olio, che fu tenuta ed è cosa singolarissima nella sua bellezza, essendo (come dissi) in mezzo della volta ed attorno e fin sotto le lunette lavori di stucchi bellissimi. Nell'altra sala, dove si entra per la porta della loggia a man ritta, fece medesimamente nella volta pitture a fresco, e lavorò di stucco in un ordine quasi si-

mile, quando Giove fulmina i giganti, dove sono molti ignudi maggiori del naturale molto belli. Similmente in cielo tutti gli Dei, i quali nella tremenda orribilità de' tuoni fanno atti vivacissimi e molto propri, secondo le nature loro; oltra che gli stucchi sono lavorati con somma diligenza, ed il colorito in fresco non può essere più bello, attesochè Perino ne fu maestro perfetto, e molto valse in quello. Fecevi quattro camere nelle quali tutte le volte sono lavorate di stucco in fresco, e scompartitevi dentro le più belle favole d'Ovidio, che paiono vere; nè si può immaginare la bellezza, la copia, ed il vario e gran numero che sono per quelle, di figurine, fogliami, animali, e grottesche fatte con grande invenzione. Similmente dall'altra banda dell'altra sala fece altre quattro camere guidate da lui e fatte condurre da' suoi garzoni, dando loro però i disegni così degli stucchi come delle storie, figure, e grottesche, che infinito numero, chi poco e chi assai vi lavorarono: come Luzio Romano che vi fece molte opere di grottesche e di stucchi, e molti Lombardi. Basta che non vi è stanza in che non abbia fatto qualche cosa, e non sia piena di fregiature, per fino sotto le volte di vari componimenti pieni di puttini, maschere bizzarre, ed animali, che è uno stupore: oltre che gli studioli, le anticamere, i destri, ogni cosa è dipinto e fatto bello. Entrasi dal palazzo al giardino in una muraglia terragnola, che in tutte le stanze e fin sotto le volte ha fregiature molto ornate, e così le sale, le camere, e le anticamere fatte dalla medesima mano. Ed in quest'opera lavorò ancora il Pordenone come dissi nella sua vita; e così Domenico Beccafumi Sanese carissimo pittore (30), che mostrò non essere inferiore a nessuno degli altri, quantunque l'opere che sono in Siena di sua mano siano le più eccellenti che egli abbia fatto in fra tante sue. Ma per tornare all'opere che fece Perino, dopo quelle che egli lavorò nel palazzo del principe, egli fece un fregio in una stanza di casa Giannetin Doria, dentrovi femmine bellissime, e per la città fece molti lavori a molti gentiluomini in fresco e coloriti a olio, come una tavola in S. Francesco (31) molto bella con bellissimo disegno; e similmente in una chiesa dimandata Santa Maria de Consolatione ad un gentiluomo di casa Baciadonne, nella qual tavola fece una natività di Cristo, opera lodatissima, ma messa in luogo oscuro talmente, che per colpa del non aver buon lume non si può conoscer la sua perfezione, e tanto più, che Perino cercò di dipingerla con una maniera oscura, onde avrebbe bisogno di gran lume: senza i disegni che ei fece della maggior parte della Eneide con le storie

di Didone, che se ne fece panni d'arazzi: e similmente i begli ornamenti disegnati da lui nelle poppe delle galee, intagliati e condotti a perfezione dal Carota e dal Tasso intagliatori di legname fiorentini, i quali eccellentemente mostrarono quanto e' valessero in quell'arte. Oltre tutte queste cose, dico, fece ancora un numero grandissimo di drapperie per le galee del principe, ed i maggiori stendardi che si potesse fare per ornamento e bellezza di quelle. Laonde fu per le sue buone qualità tanto amato da quel principe, che se egli avesse atteso a servirlo arebbe grandemente riconosciuta la virtù sua. Mentre che egli lavorò in Genova, gli venne fantasia di levar la moglie di Roma, e così comperò in Pisa una casa, piacendogli quella città, e quasi pensava, invecchiando, elegger quella per sua abitazione. Essendo dunque in quel tempo operaio del duomo di Pisa M. Antonio di Urbano, il quale aveva desiderio grandissimo d'abbellir quel tempio, aveva fatto fare un principio d'ornamenti di marmo molto belli per le cappelle della chiesa, levandone alcune vecchie e goffe che v'erano e senza proporzione, le quali aveva condotte di sua mano Stagio da Pietrasanta intagliatore di marmi molto pratico e valente: e così dato principio all'operaio, pensò di riempire dentro i detti ornamenti di tavole a olio, e fuora seguitare a fresco storie e partimenti di stucchi, e di mano de' migliori e più eccellenti maestri che egli trovasse, senza perdonare a spesa che ci fusse potuta intervenire: perchè, egli aveva già dato principio alla sagrestia, e l'aveva fatta nella nicchia principale dietro all'altar maggiore, dove era finito già l'ornamento di marmo, e fatti molti quadri da Gio: Antonio Sogliani pittore fiorentino, il resto de' quali insieme con le tavole e cappelle che mancavano fu poi dopo molti anni fatto finire da M. Sebastiano della Seta operaio di quel duomo. Venne in questo tempo in Pisa, tornando da Genova, Perino, e visto questo principio per mezzo di Battista del Cervelliera, persona intendente nell'arte e maestro di legname in prospettive ed in rimessi ingegnosissimo, fu condotto all'operaio, e discorso insieme delle cose dell'opera del duomo, fu ricerco che a un primo ornamento dentro alla porta ordinaria che s'entra dovesse farvi una tavola, che già era finito l'ornamento, e sopra quella una storia quando S. Giorgio ammazzando il serpente libera la figliuola di quel re. Così fatto Perino un disegno bellissimo, che faceva in fresco un ordine di putti (32) e d'altri ornamenti fra l'una cappella e l'altra, e nicchie con profeti e storie in più maniere, piacque tal cosa all'operaio: e così fatto il cartone d'una di quelle, comin-

ciò a colorir quella prima dirimpetto alla porta detta di sopra, e finì sei putti, i quali sono molto bene condotti; e così doveva seguitare intorno intorno, che certo era ornamento molto ricco e molto bello, e sarebbe riuscita tutta insieme un' opera molto onorata (33). Ma venutagli voglia di ritornare a Genova, dove aveva preso e pratiche amorose ed altri suoi piaceri, a' quali egli era inclinato a certi tempi, nella sua partita diede una tavoletta dipinta a olio, ch' egli aveva fatta loro, alle monache di S. Matteo, che è dentro nel monistero, fra loro. Arrivato poi in Genova, dimorò in quella molti mesi, facendo per il principe altri lavori ancora. Dispiacque molto all' operaio di Pisa la partita sua, ma molto più il rimanere quell' opera imperfetta; onde non restava di scrivergli ogni giorno che tornasse, nè di domandarne alla moglie d' esso Perino, la quale egli aveva lasciata in Pisa. Ma veduto finalmente che questa era cosa lunghissima, non rispondendo o tornando, allogò la tavola di quella cappella a Gio: Antonio Sogliani che la finì, e la mise al suo luogo. Ritornato non molto dopo Perino in Pisa, vedendo l' opera del Sogliani, si sdegnò, nè volle altrimenti seguitare quello che aveva cominciato, dicendo non volere che le sue pitture servissero per fare ornamento ad altri maestri; laonde si rimase per lui imperfetta quell' opera, e Gio: Antonio la seguitò, tanto che egli vi fece quattro tavole, le quali parendo poi a Sebastiano della Seta nuovo operaio tutte in una medesima maniera, e piuttosto manco belle della prima, ne allogò a Domenico Beccafumi Sauese, dopo la prova di certi quadri che egli fece intorno alla sagrestia che son molto belli, una tavola ch' egli fece in Pisa, la quale non sodisfacendogli come i quadri primi, ne fece fare due ultime che vi mancavano a Giorgio Vasari Aretino, le quali furono poste alle due porte accanto alle mura delle cantonate nella facciata dinanzi della chiesa; delle quali insieme con le altre molte opere grandi e piccole sparse per Italia e fuora in più luoghi non conviene che io parli altrimenti, ma ne lascerò il giudizio libero a chi le ha vedute o vedrà. Dolse veramente quest' opera a Perino, avendo già fatti i disegni che per riuscire cosa degna di lui, e da far nominar quel tempio, oltre all' antichità sue, molto maggiormente, e da fare immortale Perino ancora. Era a Perino nel suo dimorare tanti anni in Genova, ancora che egli ne cavasse utilità e piacere, venutagli a fastidio, ricordandosi di Roma nella felicità di Leone: e quantunque egli nella vita del cardinale Ippolito de' Medici avesse avuto lettere di scrivirlo, e si fusse disposto a farlo, la morte di quel signore fu cagione che così presto egli non si impatriasse. Stando dunque le cose in questo termine, e molti suoi amici procurando il suo ritorno, ed egli infinitamente più di loro, andarono più lettere in volta, e in ultimo una mattina gli toccò il capriccio, e senza far motto partì di Pisa, ed a Roma si condusse; dove fattosi conoscere al reverendissimo cardinale Farnese, e poi a papa Paolo, stè molti mesi che egli non fece niente: prima perchè era trattenuto d' oggi in domane, e poi perchè gli venne male in un braccio, di sorte che egli spese parecchi centinaia di scudi, senza il disagio, innanzi che ne potesse guarire. Per il che non avendo chi lo trattenesse, fu tentato per la poca carità della corte partirsi molte volte. Pure il Molza e molti altri suoi amici lo confortavano ad aver pacienza, con dirgli che Roma non era più quella, e che ora ella vuole che sia sua stracco ed infastidito da lei, innanzi ch' ella l' elegga ed accarezzi per suo, e massimamente chi seguita l' orme di qualche bella virtù. Comperò in questo tempo M. Pietro de' Massimi una cappella alla Trinità, dipinta la volta e le lunette con ornamenti di stucco e così la tavola a olio da Giulio Romano e da Gio: Francesco suo cognato; perchè disideroso quel gentiluomo di farla finire, dove nelle lunette erano quattro istorie a fresco di Santa Maria Maddalena, e nella tavola a olio un Cristo che appare a Maria Maddalena in forma d' ortolano, fece far prima un ornamento di legno dorato alla tavola che n' aveva uno, povero di stucco, e poi allogò le facciate a Perino, il quale fatto fare i ponti e la turata, mise mano, e dopo molti mesi a fine la condusse. Fecevi uno spartimento di grottesche bizzarre e belle, parte di basso rilievo e parte dipinte, e ricinse due storiette non molto grandi con un ornamento di stucchi molto vari, in ciascuna facciata la sua. Nell' una era la Probatica Piscina con quelli rattratti e malati, e l' angelo che viene a commover l' acque con le vedute di que' portici che scortano in prospettiva benissimo, e gli andamenti e gli abiti de' sacerdoti fatti con una grazia molto pronta, ancorachè le figure non siano molto grandi. Nell' altra fece la resurrezione di Lazzaro quatriduano, che si mostra nel suo riaver la vita molto ripieno della pallidezza e paura della morte, ed intorno a esso sono molti che lo sciolgono, e pure assai che si maravigliano, ed altri che stupiscono; senza che la storia è adorna d' alcuni tempietti che sfuggono nel loro allontanarsi, lavorati con grandissimo amore: ed il simile sono tutte le cose d' attorno di stucco. Sonvi quattro storiettine minori, due per faccia, che mettono in mezzo quellà grande,

nelle quali sono in una quando il centurione dice a Cristo che liberi con una parola il figliuolo che muore, nell'altra quando caccia i venditori del tempio, la trasfigurazione, ed un' altra simile. Fecevi ne' risalti de' pilastri di dentro quattro figure in abito di profeti, che sono veramente nella lor bellezza quanto egli no possano essere di bontà e di proporzione ben fatti e finiti; ed è similmente quell'opera condotta sì diligentemente, che piuttosto alle cose miniate che dipinte per la sua finezza somiglia. Vedevasi una vaghezza di colorito molto viva ed una gran pacienza usata in condurla, mostrando quel vero amore che si debbe avere all'arte; e quest'opera dipinse egli tutta di sua man propria, ancorchè gran parte di quegli stucchi facesse condurre co' suoi disegni a Guglielmo Milanese (34), stato già seco a Genova e molto amato da lui, avendogli già voluto dare la sua figliuola per donna. Oggi costui per restaurar le anticaglie di casa Farnese è fatto frate del Piombo in luogo di fra Bastian Viniziano. Non tacerò che in questa cappella era in faccia una bellissima sepoltura di marmo, e sopra la cassa una femmina morta di marmo, stata eccellentemente lavorata dal Bologna scultore, e due putti ignudi dalle bande, nel volto della qual femmina era il ritratto e l'effigie d'una famosissima cortigiana di Roma, che lasciò quella memoria, la quale fu levata da que' frati, che si facevano scrupolo che una sì fatta femmina fusse quivi stata riposta con tanto onore. Quest' opera con molti disegni che egli fece, fu cagione che il reverendissimo cardinal Farnese gli cominciasse a dar provvisione e servirsene in molte cose. Fu fatto levare per ordine di papa Paolo un cammino ch' era nella camera del fuoco, e metterlo in quella della segnatura, dove erano le spalliere di legno in prospettiva fatte di mano di fra Giovanni intagliatore per papa Giulio (35); onde avendo nell' una e nell' altra camera dipinto Raffaello da Urbino, bisognò rifare tutto il basamento alle storie della camera della segnatura, che è quella dove è dipinto il monte Parnaso; per il che fu dipinto da Perino un ordine finto di marmo con termini vari e festoni, maschere ed altri ornamenti, ed in certi vani storie contraffatte di color di bronzo, che per cose in fresco sono bellissime. Nelle storie era, come di sopra, trattando i filosofi della filosofia, i teologi della teologia, ed i poeti del medesimo, tutti i fatti di coloro che erano stati periti in quelle professioni; ed ancorachè egli non le conducesse tutte di sua mano egli le ritoccava in secco di sorte, oltra il fare i cartoni del tutto finiti, che poco meno sono che s' elle fussero di sua mano: e ciò fece egli, perchè sendo infermo d' un catarro, non poteva tanta

fatica. Laonde visto il papa che egli meritava, e per l'età e per ogni cosa sendosi raccomandato, gli fece una provvisione di ducati venticinque il mese che gli durò insino alla morte, con questo che avesse cura di servire il palazzo, e così casa Farnese. Aveva scoperto già Michelagnolo Buonarroti nella cappella del papa la facciata del Giudizio, e vi mancava di sotto a dipignere il basamento, dove si aveva ad appiccare una spalliera d' arazzi tessuta di seta e d' oro, come i panni che parano la cappella, onde avendo ordinato il papa che si mandasse a tessere in Fiandra, col consenso di Michelagnolo fecero che Perino cominciò una tela dipinta della medesima grandezza, dentrovi femmine e putti e termini che tenevano festoni, molto vivi, con bizzarrissime fantasie, la quale rimase imperfetta in alcune stanze di Belvedere dopo la morte sua: opera certo degna di lui e dell' ornamento di sì divina pittura (36). Dopo questo avendo fatto finire di murare Anton da Sangallo in palazzo del papa la sala grande de' re dinanzi alla cappella di Sisto IV, fece Perino nel cielo uno spartimento grande d' otto facce, e croce, ed ovati nel rilievo e sfondato di quella: il che fatto, la diedero a Perino che la lavorasse di stucco e facesse quegli ornamenti più ricchi e più belli che si potesse fare nella difficultà di quell' arte. Così cominciò, e fece negli ottangoli, in cambio d' una rosa, quattro putti tondi di rilievo, che puntano i piedi al mezzo e, con le braccia girando, fanno una rosa bellissima; e nel resto dello spartimento sono tutte l'imprese di casa Farnese, e nel mezzo della volta l'arme del papa. Onde veramente si può dire quest' opera di stucco, di bellezza, di finezza, e di difficultà aver passato quante ne fecero mai gli antichi ed i moderni, e degna veramente di un capo della religione cristiana. Così furono con disegno del medesimo fatte le finestre di vetro dal Pastorino da Siena valente in quel mestiero (37), e sotto fece fare Perino le facciate per farvi le storie di sua mano in ornamenti di stucchi bellissimi, che furono poi seguitati da Daniello Ricciarelli da Volterra pittore (38); il quale, se la morte non gli avesse impedito quel buon animo che aveva, avrebbe fatto conoscere quanto i moderni avessero avuto cuore non solo in paragonare con gli antichi l' opere loro, ma forse in passarle di gran lunga. Mentre che lo stucco di questa volta si faceva, che egli pensava a' disegni delle storie, in S. Pietro di Roma, rovinandosi le mura vecchie di quella chiesa per rifar le nuove della fabbrica, pervennero i muratori a una parete dove era una nostra Donna ed altre pitture di man di Giotto, il che

veduto Perino, che era in compagnia di M. Niccolò Acciaiuoli dottor fiorentino e suo amicissimo, mosso l' uno e l' altro a pietà di quella pittura, non la lasciarono rovinare, anzi fatto tagliare attorno il muro, la fecero allacciare con ferri e travi, e collocarla sotto l' organo di S. Pietro in un luogo dove non era nè altare nè cosa ordinata, ed innanzi che fusse rovinato il muro, che era intorno alla Madonna, Perino ritrasse Orso dell' Anguillara senator romano, il quale coronò in Campidoglio M. Francesco Petrarca che era a' piedi di detta Madonna; intorno alla quale avendosi a far certi ornamenti di stucchi e di pitture ed insieme mettervi la memoria di un Niccolò Acciaiuoli, che già fu senator di Roma, fecene Perino i disegni e vi messe mano subito, ed aiutato da suoi giovani e da Marcello Mantovano (39) suo creato, l' opera fu fatta con molta diligenza. Stava nel medesimo S. Pietro il Sacramento, per rispetto della muraglia, poco onorato; laonde fatti sopra la compagnia degli uomini deputati, ordinarono che si facesse in mezzo la chiesa vecchia una cappella da Antonio da Sangallo, parte di spoglie di colonne di marmo antiche e parte d' altri ornamenti e di marmi e di bronzi e di stucchi, mettendo un tabernacolo in mezzo di mano di Donatello per più ornamento; onde vi fece Perino un sopracciello bellissimo con molte storie minute delle figure del Testamento vecchio figurative del Sacramento. Fecevi ancora in mezzo a quella una storia un po' maggiore, dentrovi la cena di Cristo con gli Apostoli, e sotto due profeti che mettono in mezzo il corpo di Cristo (40). Fece far anco il medesimo alla chiesa di S. Giuseppo vicino a Ripetta da que' suoi giovani la cappella di quella chiesa, che fu poi ritocca e finita da lui: il quale fece similmente fare una cappella nella chiesa di S. Bartolommeo in Isola con suoi disegni, la quale medesimamente ritoccò, ed in S. Salvadore del Lauro fece dipignere all' altar maggiore alcune storie, e nella volta alcune grottesche (41); così di fuori nella facciata un' Annunziata condotta da Girolamo Sermoneta suo creato. Così adunque, parte per non potere e parte perchè gl' incresceva, piacendogli più il disegnare che il condur l' opere, andava seguitando quel medesimo ordine che già tenne Raffaello da Urbino nell' ultimo della sua vita; il quale, quanto sia dannoso e di biasimo, ne fanno segno l' opere de' Chigi, e quelle che son condotte da altri, come ancora mostrano queste che fece condurre Perino; oltra che elle non hanno arrecato molto onore a Giulio Romano ancora quelle, che non sono fatte di sua mano: ed ancorchè si faccia piacere a' principi per dar loro l' opere presto, e forse benefizio agli artefici che

vi lavorano, se fussero i più valenti del mondo, non hanno mai quell' amore alle cose d' altri che altri vi ha da se stesso, nè mai, per ben disegnati che siano i cartoni, si imita appunto e propriamente, come fa la mano del primo autore; il quale vedendo andare in rovina l' opera, disperandosi, la lascia precipitare affatto: ond' è che chi ha sete d' onore, debbe far da se solo (42). E questo lo posso io dir per prova, che avendo faticato con grande studio ne' cartoni della sala della cancelleria nel palazzo di S. Giorgio di Roma, che per aversi a fare con gran prestezza in cento dì, vi si messe tanti pittori a colorirla, che diviarono talmente da' contorni e bontà di quelli che feci proposito, e così ho osservato, che d' allora in qua nessuno ha messo mano in su l' opere mie. Laonde chi vuol conservare i nomi e l' opere ne faccia meno, e tutte di man sua, se e' vuol conseguire quell' intero onore, che cerca acquistare un bellissimo ingegno. Dico adunque, che Perino per le tante cure commessegli era forzato mettere molte persone in opera, ed aveva sete più di guadagno che di gloria, parendogli aver gittato via e non avanzato niente nella sua gioventù: e tanto fastidio gli dava il veder venir giovani su, che facessero, che cercava metterli sotto di se, acciò non gli avessero a impedire il luogo. Venendo poi l' anno 1546 (43) Tiziano da Cador pittor viniziano celebratissimo, per far ritratti a Roma, ed avendo prima ritratto papa Paolo, quando Sua Santità andò a Busseto (44), e non avendo rimunerazione di quello nè d' alcuni altri che aveva fatti al cardinal Farnese (45) ed a Santa Fiore da essi fu ricevuto onoratissimamente in Belvedere: perchè levatosi una voce in corte, e poi per Roma, qualmente egli era venuto per fare istorie di sua mano nella sala de' re in palazzo, dove Perino doveva farle egli, e vi si lavorava di già i stucchi, dispiacque molto questa venuta a Perino e se ne dolse con molti amici suoi, non perchè credesse che nell' istoria Tiziano avesse a passarlo lavorando in fresco, ma perchè desiderava trattenersi con quest' opera pacificamente ed onoratamente fino alla morte; e se pur ne aveva a fare, farla senza concorrenza, bastandogli pur troppo la volta e la facciata della cappella di Michelagnolo a paragone quivi vicina. Questa sospizione fu cagione che mentre Tiziano stè in Roma egli lo sfuggì sempre, e sempre stette di mala voglia fino alla partita sua. Essendo Castellano di Castel Sant' Agnolo Tiberio Crispo, che fu poi fatto cardinale, come persona che si dilettava delle nostre arti, si messe in animo d' abbellire il castello, ed in quello rifece logge, camere, e sale ed appartamenti bellissimi, per poter ricevere meglio Sua Santità quando ella vi an-

dava; e così fatte molte stanze ed altri orna-
menti con ordine e disegni di Raffaello da
Montelupo, e poi in ultimo di Antonio da
Sangallo, fecevi far di stucco Raffaello una
loggia, ed egli vi fece l'angelo di marmo, fi-
gura di sei braccia, posta in cima al castello
sull'ultimo torrione (46); e così fece dipigner
detta loggia a Girolamo Sermoneta, che è
quella che volta verso i prati, che finita, fu
poi il resto delle stanze dato parte a Luzio
Romano, ed in ultimo le sale ed altre camere
importanti fece Perino parte di sua mano, o
parte fu fatto da altri con suoi cartoni. La
sala è molto vaga e bella, lavorata di stucchi
e tutta piena d'istorie romane fatte da' suoi
giovani, ed assai di mano di Marco da Siena
discepolo di Domenico Beccafumi, ed in cer-
te stanze sono fregiature bellissime. Usava
Perino, quando poteva avere giovani valenti,
servirsene volentieri nell'opere sue, non re-
stando per questo egli di lavorare ogni cosa
meccanica. Fece molte volte i pennoni delle
trombe, le bandiere del castello, e quelle
dell'armata della religione. Lavorò drappel-
loni, sopravveste, portiere, ed ogni minima
cosa dell'arte. Cominciò alcune tele per far
panni d'arazzi per il principe Doria, e fece
per il reverendissimo cardinal Farnese una
cappella, e così uno scrittoio all'eccellentis-
sima madama Margherita d'Austria. A Santa
Maria del Pianto fece fare un ornamento in-
torno alla Madonna, e così in piazza Giudea
alla Madonna pure un altro ornamento, e mol-
te altre opere, delle quali per esser molte non
farò al presente altra memoria, avendo egli
massimamente costumato di pigliare a far ogni
lavoro che gli veniva per le mani; la qual sua
così fatta natura, perchè era conosciuta dagli
ufficiali di palazzo, era cagione che egli ave-
va sempre che fare per alcuni di loro, e lo
faceva volentieri per trattenersegli, onde aves-
sero cagione di servirlo ne' pagamenti delle
provvisioni, ed altre sue bisogne. Avevasi
oltre ciò acquistata Perino un'autorità che a
lui si allogavano tutti i lavori di Roma; per-
ciocchè, oltre che parea che in un certo modo
se gli dovessino, faceva alcuna volta le cose
per vilissimo prezzo; nel che faceva a se ed
all'arte poco utile, anzi molto danno (47).
E che ciò sia vero, se egli avesse preso a far
sopra di se la sala de' re in palazzo, e lavora-
tovi insieme i suoi garzoni, vi arebbe
avanzato parecchie centinaia di scudi, che
tutti furono de' ministri che avevano cura
dell'opera e pagavano le giornate a chi vi
lavorava. Laonde avendo egli preso un ca-
rico sì grande e con tante fatiche, ed essendo
catarroso ed infermo, non potè sopportar tan-
ti disagi, avendo il giorno e la notte a di-
segnare e sodisfare a' bisogni di palazzo, e fa-

re, non che altro, i disegni di ricami, d'inta-
gli a' banderai, ed a tutti i capricci di molti
ornamenti di Farnese e d'altri cardinali e
signori: ed insomma avendo sempre l'animo
occupatissimo, ed intorno scultori, maestri
di stucchi, intagliatori di legname, sarti, rica-
matori, pittori, mettitori d'oro, ed altri simili
artefici, non aveva mai un'ora di riposo: e
quanto di bene e contento sentiva in questa
vita, era ritrovarsi talvolta con alcuni amici
suoi all'osteria, la quale egli continuamente
frequentò in tutti i luoghi dove gli occorse
abitare, parendogli che quella fusse la vera
beatitudine, la requie del mondo, ed il riposo
de'suoi travagli. Dalle fatiche adunque dell'
arte e da'disordini di Venere e della bocca gua-
statasi la complessione, gli venne un'asima
che, andandolo a poco a poco consumando,
finalmente lo fece cadere nel tisico; e così una
sera, parlando con un suo amico vicino a casa
sua, di mal di gocciola cascò morto d'età
d'anni quarantasette. Di che si dolsero infi-
nitamente molti artefici, come d'una gran per-
dita che fece veramente la pittura: e da M.
Ioseffo Cincio medico di Madama, suo gene-
ro, e dalla sua donna gli fu nella Ritonda di
Roma e nella cappella di S. Giuseppe dato
onorata sepoltura con questo epitaffio : *Peri-
no Bonaccursio Vagae florentino, qui inge-
nio et arte singulari egregios cum pictores
tum plastas facile omnes supera-
vit, Catharina Perini (48) coniugi, Lavinia
Bonaccursia parenti, Iosephus Cincius soce-
ro charissimo et optimo fecere. Vixit ann.
45. men. 3. dies 21. mortuus est 14. Calen.
Novemb. Ann. Christ. 1547.* (49)

Rimase nel luogo di Perino Daniello Vol-
terrano, che molto lavorò seco; e finì gli altri
due profeti che sono alla cappella del Crocifis-
so in S. Marcello; e nella Trinità ha fatto
una cappella bellissima di stucchi e di pittu-
ra alla signora Elena Orsina, e molte altre
opere, delle quali si farà a suo luogo memo-
ria. Perino dunque, come si vede per le cose
dette e molte che si potrebbono dire, è stato
uno de' più universali pittori de' tempi no-
stri, avendo aiutato gli artefici a fare eccel-
lentemente gli stucchi, e lavorato grottesche,
paesi, animali e tutte l'altre cose che può sa-
pere un pittore, e colorito in fresco, a olio,
ed a tempera (50); onde si può dire che sia
stato il padre di queste nobilissime arti, vi-
vendo le virtù di lui in coloro che le vanno
imitando in ogni effetto onorato dell'arte.
Sono state dopo la morte di Perino stampate
molte cose ritratte dai suoi disegni: la futmi-
nazione de' giganti fatta a Genova (51) otto
storie di S. Piero tratte dagli Atti degli apo-
stoli, le quali fece in disegno perchè ne fus-
se ricamato per papa Paolo III un piviale; e

molte altre cose che si conoscono alla manie-
ra. Si servì Perino di molti giovani, ed inse-
gnò le cose dell'arte a molti discepoli; ma il
migliore di tutti, e quegli di cui egli si servì
più che di tutti gli altri, fu Girolamo Sicio-
lante da Sermoneta, del quale si ragionerà a
suo luogo (52). Similmente fu suo discepolo
Marcello Mantovano (53), il quale sotto di lui
condusse in Castel Sant'Angelo all'entrata
col disegno di Perino in una facciata una no-
stra Donna con molti santi a fresco, che fu

opera molto bella: ma anco delle opere di co-
stui si farà menzione altrove. Lasciò Perino
molti disegni alla sua mano e di sua mano e
d'altri parimente; ma fra gli altri tutta la
cappella di Michelagnolo Buonarroti disegna-
ta di mano di Lionardo Cungi (54) dal Borgo
S. Sepolcro, che era cosa eccellente; i quali
tutti disegni con altre cose furono dagli eredi
suoi venduti: e nel nostro libro sono molte
carte fatte da lui di penna, che sono molto
belle.

ANNOTAZIONI

(1) Vecchio errore caduto ora in dispregio
anche presso il credulo volgo.

(2) Cioè Pietro, che in Firenze dicesi Pie-
ro, e per vezzi Pierino.

(3) Allude ai lavori fatti nel bellissimo pa-
lazzo Doria fuori della porta S. Tommaso, e
dei quali parla più sotto.

(4) Il nostro Pierino essendo vissuto gran
tempo in luoghi ove un tal nome, così ridot-
to, non è in uso, gli fu alterato, e invece di
Pierino venne chiamato Perino.

(5) Detto così, perchè teneva per insegna
una pina indorata. Sussiste anche oggi una
drogheria con tal nome e tale insegna.

(6) Ma che ora non vanno più.

(7) Di Toto del Nunziata parla di nuovo
il Vasari nella vita di Ridolfo Grillandajo.
Costui è riputato dagli Inglesi il migliore Ita-
liano che dipingesse in quel secolo nella loro
isola. Egli è rimasto quasi ignoto fra noi.
(Lanzi)

(8) Come! Michelangelo nella volta della
Cappella Sistina seguitò gli andari e la manie-
ra di Raffaello? Queste parole debbono essere
state intruse da alcuno di quei frati o monaci
che aiutavano il Vasari a stendere queste vite;
essendo elleno troppo in contradizione col-
la storia, col fatto, e con ciò che ha narrato
altrove il Vasari medesimo.

(9) Porzione di questi stucchi e di queste
grottesche è stata incisa in rame da Pietro
Santi Bartoli. (Bottari)

(10) Da questo passo si raccoglie che è fal-
sa la comune credenza che la cena ultima del
Signore sia dipinta da Raffaello medesimo, leg-
gendosi qui che è di Perino, come pure si scor-
ge dalla maniera, che non è quella di Raffa-
ello. (Bottari)

(11) I chiaroscuri finti di bassorilievo di
bronzo che erano sotto le finestre sono andati
male affatto. (Bottari)

(12) Ora si chiama la sala dell'apparta-

mento Borgia, e rimane sotto all'altra detta
di Costantino. (Bottari)

(13) Circa a Pasquino, vedasi sopra a pag.
704 la nota 8 della vita di Ant. da S. Gallo.

(14) Nel risarcir la Chiesa furono gettate a
terra le pitture di Baldassar Peruzzi di Pel-
legrino Tibaldi, e questo S. Pietro di Perin
del Vaga. (Bottari)

(15) Vedi sopra a pag. 689 col. I.

(16) Questo tabernacolo non è più in pie-
di. (Bottari)

(17) Il Vasari qui e altrove chiama Niccode-
mi tutte quelle figure d'uomo che sono intro-
dotte in un quadro che rappresenti il seppel-
lir di G. C.; come si chiamano Marie tutte
quelle donne che si veggono in simili storie.
(Bottari)

(18) Questa pittura della Minerva è perita
affatto. (Bottari)

(19) Verso il 1519.

(20) Fu poi terminata.

(21) S. Filippo Benizzi fu propagatore non
autore di quella Religione.

(22) S'intende la Trinità dei Monti.

(23) E però l'Assunzione e l'Incoronazio-
ne della Madonna sono di Taddeo e Federigo
Zuccheri.

(24) Scolaro ed amico di Michelangelo, che
gli fece fare la palla a 72 facce per la cupola.
(Nota dell'Ediz. milanese)

(25) Vedi sopra nella vita d'Antonio da
Sangallo la nota 13, pag. 705 e in quella di
Giulio Romano la nota 7 a pag. 716.

(26) Queste pitture sono in essere.

(27) Dice il Lanzi: » Non si conosce quest'
» artefice altrove, siccome in palazzo Doria;
» ed è problema se più raffaelleggi o Perino
» in Genova o in Mantova Giulio. «

(28) Quest'opera per essere stata lavorata
a olio sul muro è oramai affatto perduta; non
così è avvenuto alle pitture a fresco, che so-
nosi conservate (Piacenza). — Alcune di esse

rappresentanti il trionfo di Scipione sono state intagliate dal Folo, e dal Cozzi, e una dal celebre Longhi, ma questa dicesi che sia tratta non da un dipinto di Perino, ma soltanto da una invenzione di esso.

(29) Di questo pittore si è già letto la vita a pag. 608.

(30) La cui vita viene immediatamente dopo questa.

(31) In S. Francesco di Castelletto. La tavola ora citata rappresenta la B. Vergine e varj Santi; ed ha molto sofferto dal tempo.

(32) Si conservano ancora, sebbene alquanto ritoccati.

(33) La Tavola colla Madonna e varj Santi, incominciata da Perino, e poi, come si legge più sotto, finita dal Sogliani, è tuttora, quantunque ritoccata, una delle più belle pitture che adornino la Primaziale Pisana.

(34) Guglielmo della Porta.

(35) Fra Giovanni da Verona Converso Olivetano, di cui il Vasari ha fatto più volte menzione.

(36) Non si sa quello che ne sia avvenuto. *(Bottari)*

(37) Vedi qui addietro nella Vita di Valerio Vicentino a pag. 680. col. I.

(38) Di Daniello leggesi la vita più oltre.

(39) Cioè Marcello Venusti.

(40) La pittura di Giotto e tutto il resto degli ornamenti qui descritti sono demoliti, stante la nuova fabbrica. *(Bottari)*

(41) Tutte queste pitture sono perite.

(42) Il Lanzi avverte che Raffaello e Giulio furono irreprensibili nella scelta degli aiuti, diligenti nei ritocchi, e non degni mai di quelle riconvenzioni che l'avidità di Perino si meritò in simili casi tante e tante volte.

(43) Tiziano era in Roma l'anno avanti, come si rileva da una lettera del Bembo de' 10 Ottobre 1545 la quale è inserita nelle pittoriche.

(44) Luogo tra Parma e Piacenza.

(45) Che fu poi creato Pontefice col nome di Paolo III. Questo bel ritratto si custodisce

nella Galleria Corsini a Roma. Fu intagliato in rame da Gio. Rossi.

(46) Fu tolto quest'Angelo di travertino e posto in una nicchia giù per le scale del Castello; e sotto il pontificato di Benedetto XIV vi fu sostituito quello che or vedesi di bronzo, fatto col modello di Vanchefeld.

(47) La prosperità per alcuni animi è più dannosa che utile. Abbiamo veduto che Sebastiano del Piombo divenne per essa infingardo, e Perino trascurato.

(48) *Catharina Penni* dee dire, poichè era sorella di Gio: Francesco Penni detto il Fattore, come si è letto sopra a pag. 732 col. I.

(49) Nella prima edizione si leggono anche i seguenti versi:
» Certantem cum se, te quum natura videret
 Nil mirum si te has abdidit in tenebras
Lux tamen, atque operum decus immortale tuo-
 (rum
Te illustrem efficient, hoc etiam in tumulo.»

(50) Il Lomazzo fa memoria d'un'invenzione di Perino, cioè di mischiare la biacca col verdetto, la quale produce un colore simile al giallolino, e che nell'a fresco fa bellissimo effetto unita col bianco secco. *Lomaz. l. 3. p. 7.*

(51) Nel Palazzo Doria descritto di sopra.

(52) Il Baglioni ha torto quando a pag. 19 delle Vite degli Artefici da lui composte, asserisce, che il Vasari non parla di Girolamo Siciolante da Sermoneta che di passaggio, imperocchè ei ne scrisse la vita che trovasi in principio delle notizie di diversi artefici allora viventi. Vedi più sotto verso la fine dell'opera.

(53) Marcello Venusti mantovano fece sotto la direzione di Michelangelo la copia del Giudizio universale della Cappella sistina, la quale riuscì bellissima e fu da lui donata al Card: Farnese, e dipoi venne in possesso del Re di Napoli. *(Bottari)*

(54) Il Cugni, detto nell'*Abbecedario Pittorico* Leonardo Cugini, è nominato di nuovo nella vita di Taddeo Zuccheri.

VITA DI DOMENICO BECCAFUMI

PITTORE E MAESTRO DI GETTI SANESE

Quello stesso che per dono solo della natura si vide in Giotto e in alcun altro di que' pittori de' quali avemo insin qui ragionato, si vide ultimamente in Domenico Beccafumi pittore sanese: perciocchè, guardando egli alcune pecore di suo padre chiamato Pacio (1) e

lavoratore di Lorenzo Beccafumi cittadin sanese, fu veduto esercitarsi da per se, così fanciullo come era, in disegnando quando sopra le pietre, e quando in altro modo. Perchè avvenne che vedutolo un giorno il detto Lorenzo disegnare con un bastone appuntato alcu-

ne cose sopra la rena d' un piccol fiumicello,
là dove guardava le sue bestiole, lo eiitese al
padre, disegnando servirsene per ragazzo, ed
in un medesimo tempo farlo imparare. Essen-
do adunque questo putto, che allora era chia-
mato Mecherino, da Pacio suo padre conce-
duto a Lorenzo, fu condotto a Siena, dove
esso Lorenzo gli fece per un pezzo spendere
quel tempo, che gli avanzava da' servigi di
casa, in bottega d' un pittore suo vicino di
non molto valore. Tuttavia quello che non
sapeva egli faceva imparare a Mecherino da' di-
segni che aveva appresso di se di pittori ec-
cellenti, de' quali si serviva ne' suoi bisogni,
come usano di fare alcuni maestri che hanno
poco peccato nel disegno. In questa maniera
dunque esercitandosi mostrò Mecherino sag-
gio di dovere riuscire ottimo pittore. Intanto
capitando in Siena Pietro Perugino, allora
famoso pittore, dove fece, come si è detto,
due tavole, piacque molto la sua maniera a
Domenico: perchè messosi a studiarla ed a ri-
trarre quelle tavole, non andò molto che egli
prese quella maniera. Dopo essendosi scoper-
ta in Roma la cappella di Michelagnolo e
l' opere di Raffaello da Urbino, Domenico
che non aveva maggior desiderio che d' impa-
rare, e conosceva in Siena perder tempo, pre-
sa licenza da Lorenzo Beccafumi, dal quale
si acquistò la famiglia ed il casato de' Becca-
fumi, se n' andò a Roma, dove acconciatosi
con un dipintore, che lo teneva in casa alle
spese, lavorò insieme con esso lui molte ope-
re, attendendo in quel mentre a studiare le
cose di Michelagnolo, di Raffaello, e degli
altri eccellenti maestri, e le statue e reli-
tichi d' opera maravigliosa. Laonde non pas-
sò molto che egli divenne fiero nel disegnare,
copioso nell' invenzioni, e molto vago colo-
ritore. Nel quale spazio, che non passò due
anni, non fece altra cosa degna di memoria
che una facciata in Borvo con un' arme co-
lorita di papa Giulio II. In questo tempo es-
sendo condotto in Siena, come si dirà a suo
luogo, da uno degli Spannocchi mercante Gio-
van Antonio da Vercelli pittore e giovane as-
sai buon pratico e molto adoperato da' genti-
luomini di quella città (che fu sempre amica
e fautrice di tutti i virtuosi) e particolarmen-
te in fare ritratti di naturale, intese ciò Do-
menico, il quale molto desiderava di tornare
alla patria; onde tornatosene a Siena, veduto
che Giovan Antonio aveva gran fondamento
nel disegno, nel quale sapeva che consiste l'
eccellenza degli artefici, si mise con ogni stu-
dio, non gli bastando quello che aveva fatto
in Roma, a seguitarlo, esercitandosi assai nel-
la notomia e nel fare ignudi; il che gli giovò
tanto, che in poco tempo cominciò a essere
in quella città nobilissima molto stimato. Nè

fu meno amato per la sua bontà e costumi,
che per l' arte; perciocchè dove Giovan Anto-
nio era bestiale, licenzioso, e fantastico, e
chiamato, perchè sempre praticava e viveva
con giovanetti sbarbati, il Sodoma, e per tale
ben volentieri rispondeva, era dall' altro lato
Domenico tutto costumato e dabbene, e viven-
do cristianamente stava il più del tempo soli-
tario: e perchè molte volte sono più stimati
dagli uomini certi che son chiamati buon com-
pagni e sollazzevoli, che i virtuosi e costu-
mati, i più de' giovani sanesi seguitavano il
Sodoma, celebrandolo per uomo singolare: il
qual Sodoma, perchè, come capriccioso, ave-
va sempre in casa per soddisfare al popolac-
cio pappagalli, bertucce, asini nani, cavalli
piccoli dell' Elba, un corbo che parlava, bar-
bari da correr palj, ed altre sì fatte cose, si
aveva acquistato un nome fra il volgo, che
non si diceva se non delle sue pazzie (2). A-
vendo dunque il Sodoma colorito a fresco la
facciata della casa di M. Agostino Bardi, fece
a sua concorrenza Domenico, in quel tempo
medesimo, dalla colonna della Postierla vici-
na al duomo la facciata d' una casa de' Bor-
ghesi, nella quale mise molto studio. Sotto
il tetto fece in un fregio di chiaroscuro alcu-
ne figurine molto lodate, e negli spazj, fra
tre ordini di finestre di trevertino che ha que-
sto palagio, fece e di color di bronzo, di chia-
roscuro, e colorite molte figure di Dii antichi
e d' altri, che furono più che ragionevoli,
sebbene fu più lodata quella del Sodoma; e
l' una e l' altra di queste facciate fu condotta
l' anno 1512. Dopo fece Domenico in S. Be-
nedetto, luogo de' monaci di Monte Oliveto
fuor della porta a Tufi, in una tavola S. Ca-
terina da Siena che riceve le stimate sotto un
casamento, un S. Benedetto ritto da man de-
stra, ed a sinistra un S. Ieronimo in abito di
cardinale: la quale tavola, per essere di co-
lorito molto dolce ed aver gran rilievo, fu ed
è ancora molto lodata (3). Similmente nella
predella di questa tavola fece alcune storiette
a tempera con fierezza e vivacità incredibile,
e con tanta facilità di disegno, che non pos-
sono aver maggior grazia, e nondimeno paio-
no fatte senza una fatica al mondo. Nelle
quali storiette è quando al medesima S. Ca-
terina l' angelo mette in bocca parte dell' o-
stia consecrata dal sacerdote; in un' altra è
quando Gesù Cristo la sposa, ed appresso
quando ella riceve l' abito da S. Domenico,
con altre storie. Nella chiesa di S. Martino
fece il medesimo in una tavola grande Cristo
nato ed adorato dalla Vergine, da Giuseppo,
e da' pastori; ed a sommo alla capanna un
ballo d' angeli bellissimo (4). Nella quale ope-
rà, che è molto lodata dagli artefici, comin-
ciò Domenico a far conoscere a coloro che in-

tendevano qualche cosa, che l'opere sue era-
no fatte con altro fondamento che quelle del
Sodoma. Dipinse poi a fresco nello spedale
grande la Madonna, che visita S. Elisabetta,
in una maniera molto vaga e molto natura-
le (5): e nella chiesa di S. Spirito fece in una
tavola la nostra Donna col figliuolo in brac-
cio che sposa la detta S. Caterina da Siena, e
dagli lati S. Bernardino, S. Francesco, S.
Girolamo, e S. Caterina vergine e martire; e
dinanzi sopra certe scale S. Piero e S. Paolo,
ne' quali finse alcuni riverberi del color de' pan-
ni nel lustro delle scale di marmo molto ar-
tifiziosi: la quale opera, che fu fatta con mol-
to giudizio e disegno, gli acquistò molto o-
nore (6), siccome fecero ancora alcune figuri-
ne fatte nella predella della tavola dove S.
Giovanni battezza Cristo, un re fa gettar in
un pozzo la moglie ed i figliuoli di S. Gismon-
do, S. Domenico fa ardere i libri degli eretici,
Cristo fa presentar a S. Caterina da Siena due
corone, una di rose, l'altra di spine, e S. Ber-
nardino da Siena predica in sulla piazza di
Siena a un popolo grandissimo. Dopo essendo
allogata a Domenico, per la fama di queste
opere una tavola che dovea porsi nel Carmi-
ne, nella quale aveva a far un S. Michele che
uccidesse Lucifero, egli andò, come capriccio-
so, pensando a una nuova invenzione per mo-
strare la virtù ed i bei concetti dell' animo
suo; e così per figurar Lucifero co' suoi se-
guaci cacciati per la superbia dal cielo nel
più profondo a basso, cominciò una pioggia
d' ignudi molto bella, ancorachè, per esser-
visi molto affaticato dentro, ella paresse anzi
confusa che no. Questa tavola, essendo rima-
sa imperfetta, fu portata dopo la morte di
Domenico nello spedale grande (7) salendo
una scala che è vicina all' altar maggiore,
dove ancora si vede con maraviglia, per certi
scorti d'ignudi bellissimi ; e nel Carmine,
dove dovea questa esser collocata, ne fu posta
un' altra, nella qual' è finto nel più alto un
Dio Padre con molti angeli intorno sopra le
nuvole con bellissima grazia, e nel mezzo del-
la tavola è l' angelo Michele armato, che vo-
lando mostra aver posto nel centro della ter-
ra Lucifero, dove sono muraglie che ardono,
antri rovinati, ed un lago di fuoco, con an-
geli in varie attitudini ed anime molte, che in
diversi atti nuotano e si cruciano in quel fuo-
co; il che tutto è fatto con tanta bella grazia
e maniera, che pare che quell' opera è maravi-
gliosa in quelle tenebre scure sia lumeggiata
da quel fuoco, onde è tenuta opera rara (8),
e Baldassarre Sanese pittore eccellen-
te non si poteva saziare di lodarla; ed un gior-
no che io la vidi seco scoperta, passando per
Siena, ne restai maravigliato, siccome feci
ancora di cinque storiette che sono nella pre-

della, fatte a tempera con bella e giudiziosa
maniera. Un' altra tavola fece Domenico alle
monache d' Ognissanti della medesima città,
nella qual'è di sopra Cristo in aria, che coronó
la Vergine glorificata, e a basso S. Gregorio, S.
Antonio, S. Maria Maddalena, e S. Caterina
vergine e martire (9). Nella predella simil-
mente sono alcune figurine fatte a tempera,
molto belle. In casa del sig. Marcello Ago-
stini (10) dipinse Domenico a fresco nella
volta di una camera, che ha tre lunette per
faccia e due in ciascuna testa con un parti-
mento di fregi che rigirano intorno intorno,
alcune opere bellissime (11). Nel mezzo della
volta fa il partimento due quadri; nel primo,
dove si finge che l' ornamento tenga un pan-
no di seta, pare che si veggia tessuto in quel-
lo Scipione Affricano rendere la giovane in-
tatta al suo marito ; e nell' altro Zeusi pittore
celebratissimo che ritrae più femmine ignude
per farne la sua pittura, che s' avea da porre
nel tempio di Giunone. In una delle lunette
in figurette di mezzo braccio in circa, ma bel-
lissime, sono i due fratelli romani, che essen-
do nemici, per lo pubblico bene e giovamen-
to della patria, divengono amici. Nell' altra
che segue è Torquato che, per osservare la
legge, dovendo esser cavati gli occhi al fi-
gliuolo, ne fa cavare uno a lui e uno a se. In
quella che segue è la petizione il quale,
dopo essergli state lette le sue scelleratezze
fatte contra la patria e popolo romano, è fat-
to morire. In quella che è accanto a questa è
il popolo romano, che delibera la spedizione
di Scipione in Affrica. Allato a questa è in
un' altra lunetta un sacrifizio antico pieno di
varie figure bellissime con un tempio tirato
in prospettiva che ha rilievo assai, perchè in
questo era Domenico veramente eccellente mae-
stro. Nell' ultima è Catone che si uccide,
essendo sopraggiunto da alcuni cavalli che
quivi sono dipinti bellissimi. Ne' vani simil-
mente delle lunette sono alcune piccole isto-
rie molto ben finite (12); onde la bontà di
quest' opera fu cagione che Domenico fu da
chi allora governava conosciuto per eccellen-
te pittore, e messo a dipignere nel palazzo
de' Signori la volta d' una sala, nella quale
usò tutta quella diligenza, studio, e fatica
che potè maggiore per mostrar la virtù sua,
ed ornare quel celebre luogo della sua patria,
che tanto l' onorava. Questa sala (13), che è
lunga due volte al largo uno, ha la sua vol-
ta non a lunette, ma a uso di schifo; onde
parendogli che così tornasse meglio, fece Do-
menico, il partimento di pittura con fregi e
cornici messe d' oro tanto bene, che senza
altri ornamenti di stucchi o d' altro è tanto
ben condotto e con bella grazia, che pare ve-
ramente di rilievo. In ciascuna dunque delle

due teste di questa sala è un gran quadro con una storia, ed in ciascuna faccia ne sono due che mettono in mezzo un ottangolo; e così sono i quadri sei, e gli ottangoli due, ed in ciascuno d' essi una storia. Nei canti della volta, dove è lo spigolo, è girato un tondo che piglia dell' una e dell' altra faccia per metà, e questi essendo rotti dallo spigolo della volta fanno otto vani, in ciascuno de'quali sono figure grandi che siedono, figurate per uomini segnalati ch'hanno difesa la repubblica ed osservate le leggi. Il piano della volta nella maggiore altezza è diviso in tre parti, di maniera che fa un tondo nel mezzo sopra gli ottangoli a dirittura, e due quadri sopra i quadri delle facciate. In uno adunque degli ottangoli è una femmina con alcuni fanciulli attorno, che ha un cuore in mano per l'amore che si deve alla patria. Nell' altro è un' altra femmina con altrettanti putti, fatta per la concordia de' cittadini: e questi mettono in mezzo una Iustizia che è nel tondo con la spada e bilance in mano, e questa scorta al disotto in su, tanto gagliardamente, che è una maraviglia; perchè il disegno ed il colorito, che ai piedi comincia oscuro, va verso le ginocchia più chiaro, e così va facendo a poco a poco di chiaro verso il dorso, le spalle, e le braccia, che la testa si va compiendo in un splendor celeste che fa parere che quella figura a poco a poco se ne vada in fumo; onde non è possibile imaginare, non che vedere, la più bella figura di questa, nè altra fatta con maggior giudizio ed arte, fra quante ne furono mai dipinte che scortassino al disotto in su (14). Quanto alle storie, nella prima della testa, entrando nel salotto a man sinistra, è Marco Lepido e Fulvio Flacco censori, i quali essendo fra loro nemici, subito che furono colleghi nel magistrato della censura, a benefizio della patria deposto l' odio particolare, furono in quell' ufizio come amicissimi : e questi Domenico fece ginocchioni che si abbracciano, con molte figure attorno e con un ordine bellissimo di casamenti e tempj, tirati in prospettiva tanto bene ed ingegnosamente, che in loro si vede quanto intendesse Domenico la prospettiva. Nell' altra faccia segue in un quadro l' istoria di Postumio Tiburzio dittatore, il quale avendo lasciato alla cura dell' esercito ed in suo luogo un suo unico figliuolo comandandogli che non dovesse altro fare che guardare gli alloggiamenti, lo fece morire per esser stato disubbidiente ed avere con bella occasione assaltati gli inimici ed avutone vittoria: nella quale storia fece Domenico Postumio vecchio e raso, con la man destra sopra le scuri, e con la sinistra che mostra all' esercito il figliuolo in terra morto, in iscorto molto ben fatto; e sot-

to questa pittura , che è bellissima, è una inscrizione molto bene accomodata. Nell' ottangolo che segue in mezzo è Spurio Cassio, il quale il senato romano, dubitando che non si facesse re, lo fece decapitare e rovinargli le case; ed in questa, la testa che è accanto al carnefice, ed il corpo che è in terra in iscorto, sono bellissimi. Nell' altro quadro è Publio Muzio tribuno, che fece abbruciare tutti i suoi colleghi tribuni, i quali aspiravano con Spurio alla tirannide della patria; ed in questa il fuoco che arde que' corpi è benissimo fatto, e con molto artifizio. Nell' altra testa del salotto in un altro quadro è Codro Ateniese, il quale, avendo detto l' oracolo che la vittoria sarebbe da quella parte della quale il re sarebbe dagl' inimici morto, deposte le vesti sue, entrò sconosciuto fra gli nemici e si fece uccidere, dando a' suoi con la propria morte la vittoria. Domenico dipinse costui a sedere, ed i suoi baroni a lui d'intorno, mentre si spoglia appresso a- un tempio tondo bellissimo; e nel lontano della storia si vede quando egli è morto, col suo nome sotto in un epitaffio. Voltandosi poi all' altra facciata lunga dirimpetto a' due quadri che mettono in mezzo l'ottangolo, nella prima storia è Zaleuco prencipe, il quale fece cavare un occhio a se ed uno al figliuolo, per non violare le leggi, dove molti gli stanno intorno pregando che non voglia essere crudele contra di se e del figliuolo, e nel lontano è il suo figliuolo che fa violenza a una giovane, e sotto vi è il suo nome in un epitaffio. Nell' ottangolo che è accanto a questo quadro è la storia di Marco Manilio fatto precipitare dal Campidoglio: la figura del Marco è un giovane gettato da alcuni ballatoi, fatta in uno scorto con la testa all' ingiù tanto bene, che par viva, come anco paiono alcune figure che sono a basso. Nell' altro quadro è Spurio Melio che fu dell' ordine de' cavalieri, il quale fu ucciso da Servilio tribuno, per avere sospettato il popolo che si facesse tiranno della patria; il quale Servilio sedendo con molti attorno, uno ch'è nel mezzo mostra Spurio in terra morto, in una figura fatta con molta arte. Ne' tondi poi, che sono ne' cantoni sono le otto figure sono molti uomini stati rarissimi per avere difesa la patria. Nella parte principale è il famosissimo Fabio Massimo a sedere ed armato . Dall' altro lato è Speusippo Duca de' Tegieti, il quale , volendogli persuadere un amico che si levasse dinanzi un suo avversario ed emulo , rispose non volere , da particolare interesse spinto, privare la patria d'un sì fatto cittadino. Nel tondo, che è nell'altro canto che segue , è da una parte Celio pretore, che per avere combattuto contra il consiglio e volere degli Aruspici , ancorchè vincesse ed avesse

la vittoria, fu dal Senato punito; ed allato gli siede Trasibulo che accompagnato da alcuni amici uccise valorosamente trenta tiranni per liberar la patria: e questi è un vecchio raso con i capelli bianchi, il quale ha sotto il suo nome, siccome hanno anco tutti gli altri. Dall'altra parte nel cantone di sotto in un tondo è Genuzio Cippo pretore, al quale, essendosi posto in testa un uccello prodigiosamente con l'ali in forma di corna, fu risposto dall'oracolo che sarebbe re della sua patria; onde egli elesse, essendo già vecchio, d'andare in esilio per non soggiogarla; e perciò fece a costui Domenico un uccello in capo. Appresso a costui siede Caronda, il quale, essendo tornato di villa ed in un subito andato in senato senza disarmarsi contra una legge che voleva che fusse ucciso chi entrasse in senato con arme, uccise se stesso accortosi dell'errore. Nell'ultimo tondo dall'altra parte è Damone e Pitia, la singolare amicizia de' quali è notissima, e con loro è Dionisio tiranno di Sicilia; ed a lato a questi siede Bruto che per zelo della patria condannò a morte due suoi figliuoli, perchè cercavano di far tornare alla patria i Tarquini. Quest'opera adunque, veramente singolare, fece conoscere a' Sanesi la virtù e valore di Domenico, il quale mostrò in tutte le sue azioni arte, giudizio, ed ingegno bellissimo. Aspettandosi, la prima volta che venne in Italia l'imperator Carlo V, che andasse a Siena, per averne dato intenzione agli ambasciatori di quella repubblica, fra l'altre cose che si fecero magnifiche e grandissime per ricevere un sì grande imperatore, fece Domenico un cavallo di tondo rilievo di braccia otto tutto di carta pesta e voto dentro, il peso del qual cavallo era retto da un'armadura di ferro, e sopra esso era la statua d'esso imperador armato all'antica con lo stocco in mano, e sotto aveva tre figure grandi, come vinte da lui, le quali anche sostenevano parte del peso, essendo il cavallo in atto di saltare e con le gambe dinanzi alte in aria: e le dette tre figure rappresentavano tre provincie state da esso imperador domate e vinte; nella quale opera mostrò Domenico non intendersi meno della scultura, che si facesse della pittura. A che si aggiugne che tutta quest'opera aveva messa sopra un castel di legname alto quattro braccia, con un ordine di ruote sotto, le quali mosse da uomini dentro, erano fatte camminare: ed il disegno di Domenico era, che questo cavallo nell'entrata di Sua Maestà, essendo fatto andare come s'è detto, l'accompagnasse dalla porta infino al palazzo de' Signori, e poi si fermasse in sul mezzo della piazza. Questo cavallo essendo stato condotto da Domenico a fine, che non gli mancava se non esser messo d'oro, si restò

a quel modo; perchè Sua Maestà per allora non andò altrimenti a Siena, ma coronatosi in Bologna, si partì d'Italia, e l'opera rimase imperfetta. Ma nondimeno fu conosciuta la virtù ed ingegno di Domenico, e molto lodata da ognuno l'eccellenza e grandezza di quella macchina, la quale stette nell'opera del duomo da questo tempo insino a che tornando Sua Maestà dall'impresa d'Affrica vittorioso, passò a Messina e dipoi a Napoli, Roma, e finalmente a Siena, nel qual tempo fu la detta opera di Domenico messa in sulla piazza del duomo con molta sua lode. Spargendosi dunque la fama della virtù di Domenico, il principe Doria che era con la corte, veduto che ebbe tutte l'opere che in Siena erano di sua mano, lo ricercò che andasse a lavorare a Genova nel suo palazzo, dove avevano lavorato Perino del Vaga, Giovan Antonio da Pordenone, e Girolamo da Trevisi (15); ma non potè Domenico promettere a quel signore d'andare a servirlo allora, ma sibbene altra volta, per avere in quel tempo messo mano a finir nel duomo una parte del pavimento di marmo, che già Duccio pittor sanese aveva con nuova maniera di lavoro cominciato: e perchè già erano le figure e storie in gran parte disegnate in sul marmo, ed incavati i dintorni con lo scarpello e ripieni di mistura nera con ornamenti di marmi colorati attorno, e parimente i campi delle figure, vide con bel giudizio Domenico che si potea molto quell'opera migliorare: perchè presi marmi bigi, acciò facessino nel mezzo delle ombre accostate al chiaro del marmo bianco, e profilate con lo scarpello, trovò che in questo modo col marmo bianco e bigio si potevano fare cose di pietra a uso di chiaroscuro perfettamente (16). Fattone dunque saggio, gli riuscì l'opera tanto bene, e per l'invenzione e per lo disegno fondato e copia di figure, che egli a questo modo diede principio al più bello ed al più grande e magnifico pavimento che mai fusse stato fatto, e ne condusse a poco a poco, mentre che visse, una gran parte (17). D'intorno all'altare maggiore fece una fregiatura di quadri, nella quale, per seguire l'ordine delle storie state cominciate da Duccio, fece istorie del Genesi, cioè Adamo ed Eva che sono cacciati del paradiso e lavorano la terra, il sacrifizio d'Abele, quello di Melchisedech, e dinanzi all'altare è in una storia grande Abraam, che vuole sacrificare Isaac; e questa ha intorno una fregiatura di mezze figure, le quali, portando varj animali mostrano di andare a sacrificare (18). Scendendo gli scalini, si trova un altro quadro grande che accompagna quel di sopra, nel quale Domenico fece Moisè che riceve da Dio le leggi sopra il monte Sinai,

e da basso è quando, trovato il popolo che adorava il vitello d'oro, si adira e rompe le tavole, nelle quali era scritta essa legge. A traverso della chiesa, dirimpetto al pergamo sotto questa storia, è un fregio di figure in gran numero, il quale è composto con tanta grazia e disegno, che più non si può dire; ed in questo è Moisè, il quale, percotendo la pietra nel deserto, ne fa scaturire l'acqua, e dà bere al popolo assetato, dove Domenico fece, per la lunghezza di tutto il fregio disteso, l'acqua del fiume, della quale in diversi modi bee il popolo con tanta e vivezza e vaghezza, che non è quasi possibile imaginarsi le più vaghe leggiadrie e belle e graziose attitudini di figure, che sono in questa storia: chi si china a bere in terra, chi s'inginocchia dinanzi al sasso che versa l'acqua, chi ne attigne con vasi, e chi con tazze, ed altri finalmente bee con mano. Vi sono oltre ciò alcuni che conducono animali a bere, con molta letizia di quel popolo. Ma fra l'altre cose vi è maraviglioso un putto, il quale preso un cagnolo per la testa e pel collo, lo tuffa col muso nell'acqua perchè bea; e quello poi, avendo bevuto, scrolla la testa tanto bene per non voler più bere, che par vivo. Ed insomma questa fregiatura è tanto bella che, per cosa in questo genere, non può esser fatta con più artifizio, attesochè l'ombre e gli sbattimenti che hanno queste figure, sono piuttosto maravigliosi che belli: ed ancorachè tutta quest'opera, per la stravaganza del lavoro sia bellissima, questa parte è tenuta la migliore e più bella. Sotto la cupola è poi un partimento esagono, che è partito in sette esagoni e sei rumbi; de' quali esagoni ne finì quattro Domenico, innanzi che morisse, cendovi dentro le storie e sagrifizi d'Elia, e tutto con molto suo comodo, perchè quest'opera fu lo studio ed il passatempo di Domenico, nè mai la dismesse del tutto per altri suoi lavori. Mentre dunque che lavorava, quando in quella e quando altrove, fece in San Francesco, a man ritta entrando in chiesa, una tavola grande a olio, dentrovi Cristo che scende glorioso al limbo a trarne i santi padri, dove fra molti nudi è un' Eva bellissima, ed un ladrone, che è dietro a Cristo con la croce, è figura molto ben condotta, e la grotta del limbo e i demoni e fuochi di quel luogo sono bizzarri affatto (19). E perchè aveva Domenico opinione che le cose colorite a tempera si mantenessero meglio che quelle colorite a olio, dicendo che gli pareva, che più fussero invecchiate le cose di Luca da Cortona, de' pollaiuoli, e degli altri maestri, che in quel tempo lavorarono a olio, che quelle di fra Giovanni, di fra Filippo, di fra Benozzo, e degli altri che colorirono a tempera innanzi

a questi, per questo, dico, si risolvè, avendo a fare una tavola per la compagnia di S. Bernardino in su la piazza di S. Francesco, di farla a tempera; e così la condusse eccellentemente, facendovi dentro la nostra Donna con molti santi (20). Nella predella, la quale fece similmente a tempera, ed è bellissima, fece San Francesco che riceve le stimate, e Sant'Antonio da Padova, che per convertire alcuni eretici fa il miracolo dell'asino che s'inchina alla sacratissima ostia, e S. Bernardino da Siena che predica al popolo della sua città in sulla piazza de' Signori. Fece similmente nelle facce di questa compagnia due storie in fresco della nostra Donna, a concorrenza d'alcune altre che nel medesimo luogo avea fatte il Sodoma. In una fece la visitazione di S. Elisabetta, e nell'altra il transito della Madonna con gli Apostoli intorno, l'una e l'altra delle quali è molto lodata (21). Finalmente dopo essere stato molto aspettato a Genova dal principe Doria, vi si condusse Domenico, ma con gran fatica, come quello che era avvezzo a una sua vita riposata, e si contentava di quel tanto che il suo bisogno chiedeva senza più, oltre che non era molto avvezzo a far viaggi; perciocchè avendosi murata una casetta in Siena, ed avendo fuori della porta a Camollia un miglio una sua vigna, la quale per suo passatempo faceva fare a sua mano, e vi andava spesso, non si era già un pezzo molto discostato da Siena. Arrivato dunque a Genova, vi fece una storia a canto a quella del Pordenone, nella quale si portò molto bene, ma non però di maniera che ella si possa fra le sue cose migliori annoverare. Ma perchè non gli piacevano i modi della corte, ed era avvezzo a viver libero, non stette in quel luogo molto contento, anzi pareva in un certo modo stordito: perchè, venuto a fine di quell'opera, chiese licenza al principe, e si partì per tornarsene a casa, e passando da Pisa per vedere quella città, dato nelle mani a Battista del Cervelliera, gli furono mostrate tutte le cose più notabili della città, e particolarmente le tavole del Sogliano, ed i quadri che sono nella nicchia del duomo dietro all'altare maggiore. In tanto Sebastiano della Seta operaio del duomo, avendo inteso dal Cervelliera le qualità e virtù di Domenico, desideroso di finire quell'opera, stata tenuta in lungo da Giovan Antonio Sogliani, allogò due quadri della detta nicchia a Domenico, acciò gli lavorasse a Siena, e di là gli mandasse fatti a Pisa; e così fu fatto. In uno è Moisè che trovato il popolo avere sagrificato al vitel d'oro, rompe le tavole, ed in questo fece Domenico alcuni nudi, che sono figure bellissime: e nell'altro è lo stesso Moisè; e la terra che si

apre ed inghiottisce una parte del popolo; ed in questo anco sono alcuni ignudi morti da certi lampi di fuoco, che sono mirabili. Questi quadri condotti a Pisa, furono cagione che Domenico fece in quattro quadri dinanzi a questa nicchia, cioè due per banda, quattro Evangelisti che furono quattro figure molto belle (22). Onde Sebastiano della Seta, che vedeva d'esser servito presto e bene, fece fare dopo questi a Domenico la tavola d'una delle cappelle del duomo, avendone insino allora fatte quattro il Sogliano. Fermatosi dunque Domenico in Pisa, fece nella detta tavola la nostra Donna in aria col putto in collo, sopra certe nuvole rette da alcuni putti, e da basso molti santi e sante assai bene condotti, ma non però con quella perfezione che furono i sopraddetti quadri. Ma egli scusandosi di ciò con molti amici, e particolarmente una volta con Giorgio Vasari, diceva, che come era fuori dell'aria di Siena e di certe sue comodità, non gli pareva saper far alcuna cosa. Tornatosene dunque a casa con proposito di non volersene più, per andar a lavorar altrove, partire, fece in una tavola a olio per le monache di S. Paolo vicino a S. Marco la natività di nostra Donna con alcune balie, e S. Anna in un letto che scorta, finto dentro a una porta; e una donna in uno scuro che, asciugando panni, non ha altro lume che quello che le fa lo splendor del fuoco (23). Nella predella, che è vaghissima, sono tre storie a tempera, essa Vergine presentata al tempio, lo sposalizio, e l'adorazione de'Magi. Nella mercanzia, tribunale in quella città, hanno gli uffiziali una tavoletta, la quale, dicono, fu fatta da Domenico quando era giovane, che è bellissima (24). Dentro vi è un S. Paolo in mezzo che siede, e dagli lati la sua conversione in uno, di figure piccole, e nell'altro quando fu decapitato. Finalmente fu data a dipignere a Domenico la nicchia grande del duomo, ch'è in testa dietro all'altare maggiore, nella quale egli primieramente fece tutto di sua mano l'ornamento di stucco con fogliami e figure, e due vittorie ne'vani del semicircolo: il quale ornamento fu in vero opera ricchissima e bella. Nel mezzo poi fece di pittura a fresco l'ascendere di Cristo in cielo, e dalla cornice in giù fece tre quadri divisi da colonne di rilievo e dipinte in prospettiva. In quel di mezzo, che ha un arco sopra in prospettiva, è la nostra Donna, S. Piero, e S. Giovanni; e dalle bande ne'due vani, dieci apostoli, cinque per banda, in varie attitudini, che guardano Cristo ascendere in cielo, e sopra ciascuno de'due quadri degli apostoli è un angelo in iscorto, fatti per que'due che dopo l'ascensione dissono, che egli era salito in cielo. Quest'opera cer-

to è mirabile, ma più sarebbe ancora se Domenico avesse dato bell'aria alle teste, laddove hanno una certa aria non molto piacevole, perciocchè pare che in vecchiezza ei pigliasse un'ariaccia di volti spaventata, e non molto vaga (25). Quest'opera, dico, se avesse avuto bellezza nelle teste, sarebbe tanto bella, che non si potrebbe veder meglio. Nella qual'aria delle teste prevale il Sodoma a Domenico, al giudizio de'Sanesi, perciocchè il Sodoma le faceva molto più belle, sebbene quelle di Domenico avevano più disegno e più forza. E nel vero la maniera delle teste in queste nostre arti importa assai, ed il farle che abbiano bell'aria e buona grazia, ha molti maestri scampati dal biasimo che arebbono avuto per lo restante dell'opera. Fu questa di pittura l'ultima opera che facesse Domenico, il quale in ultimo entrato in capriccio di fare di rilievo, cominciò a dare opera al fondere de'bronzi, e tanto adoperò, che condusse, ma con estrema fatica, a sei colonne del duomo le più vicine all'altar maggiore, sei angeli di bronzo tondi poco minori del vivo, i quali tengono, per posamento d'un candelliere che tiene un lume, alcune tazze ovvero bacinette, e sono molto belli: e negli ultimi si portò di maniera, che ne fu sommamente lodato (26). Perchè cresciutogli l'animo, diede principio a fare i dodici Apostoli per mettergli alle colonne di sotto, dove ne sono ora alcuni di marmo, vecchi e di cattiva maniera: ma non seguitò, perchè non visse poi molto; e perchè era quest'uomo capricciosissimo, e gli riusciva ogni cosa, intagliò da se stampe di legno per far carte di chiaro scuro, e se ne veggiono fuori due apostoli fatti eccellentemente (27), uno de'quali ne avemo nel nostro libro de'disegni con alcune carte di sua mano disegnate divinamente. Intagliò similmente col bulino stampe in rame, e stampò con acquaforte alcune storiette molto capricciose d'archimia (28), dove Giove e gli altri Dei volendo congelare Mercurio, lo mettono in un crogiuolo legato, e facendogli fuoco attorno Vulcano e Plutone, quando pensarono che dovesse fermarsi, Mercurio volò via e se n'andò in fumo. Fece Domenico, oltre alle sopraddette, molte altre opere di non molta importanza, come quadri di nostre Donne, ed altre cose simili da camera, come una nostra Donna che è in casa il cavalier Donati, ed in un quadro a tempera dove Giove si converte in pioggia d'oro, e piove in grembo a Danae. Piero Castanei similmente ha di mano del medesimo in un tondo a olio una Vergine bellissima. Dipinse anche per la fraternita di S. Lucia una bellissima bara, e parimente un'altra per quella di Sant'Antonio (29). Nè si maravigli niuno che io faccia menzione di sì fatte ope-

re, perciocchè sono veramente belle a maraviglia, come sa chiunque l'ha vedute. Finalmente pervenuto all' età di sessantacinque anni, s' affrettò il fine della vita con l' affaticarsi tutto solo il giorno e la notte intorno a getti di metallo, ed a rinettar da se senza volere aiuto niuno. Morì dunque a dì 18 di Maggio 1549 (30), e da Giuliano orefice suo amicissimo fu fatto seppellire nel duomo, dove avea tante e sì rare opere lavorato, e fu portato alla sepoltura da tutti gli artefici della sua città, la quale allora conobbe il grandissimo danno che riceveva nella perdita di Domenico, ed oggi lo conosce più che mai, ammirando l' opere sue. Fu Domenico persona costumata e dabbene, temente Dio, e studioso della sua arte, ma solitario oltremodo. Onde meritò da' suoi Sanesi, che sempre hanno con molta loro lode atteso a' belli studi, ed alle poesie, essere con versi e volgari e latini onoratamente celebrato.

ANNOTAZIONI

(1) Il padre di Domenico nacque in Ancajano luogo del Sanese; ed egli fu fatto cittadino per l' eccellenza sua nell' Arte. (*Della Valle*)

(2) E però da molti che non volevano dargli il turpe soprannome già detto dal Vasari, era chiamato il *Mattaccio*.

(3) Si conserva nell'Accademia, o Istituto di Belle Arti di Siena. Lo stile di questa pittura è preferibile a quello che Mecherino si formò poichè ebbe studiate le cose di Michelangelo.

(4) La detta tavola è sempre in S. Martino.

(5) Questa è l' unica pittura di lui rimasta nello spedale di S. Maria della Scala.

(6) La tavola in S. Spirito conservasi ora nel palazzo Saracini di Siena, ov' è anche, nella cappella, un' Annunziata del medesimo pittore.

(7) Presentemente fa parte della collezione di quadri appartenente al nominato Istituto di Belle Arti.

(8) Vedesi anche oggi ad un altare laterale vicino alla cappella maggiore. Al P. Della Valle sembrava che le figure nelle fiamme abbiano aspetto troppo tranquillo.

(9) Sta ora nella sagrestia della Chiesa di S. Spirito.

(10) Oggi dei signori Bindi Sergardi.

(11) Il Bottari a questo passo sottopone una lunga nota per correggere varie inesattezze, e supplire ad alcune omissioni commesse dal Vasari nella descrizione di queste pitture. Non l' abbiamo qui riferita perchè troppo lunga, e perchè d' un' importanza secondaria; abbiamo nondimeno voluto citarla per notizia di chi bramasse aver di esse più minuta contezza.

(12) Il Lanzi dice che Mecherino è maggiormente ammirabile nelle storie di piccole figure, essendo il suo stile » come un liquo- » re che chiuso in piccol vetro mantiene la virtù sua, trasportato in maggior vaso svapora e perde. »

(13) Detta del Concistoro dei Signori.

(14) Dietro il giudizio dato dal Vasari su questa opera, si può concluder col Lanzi che » Mecherino in tanto difficil parte della » pittura dovria dirsi il Coreggio dell' Italia » inferiore; giacchè niuno de' moderni vi ave- » va prima di lui osato altrettanto. »

(15) Come si è già letto sopra nelle vite dei tre nominati artefici.

(16) Certamente s' ingannarono alcuni scrittori affermando essere i marmi adoperati dal Beccafumi, coloriti artificiosamente per formare il chiaroscuro. Una tal pratica ebbe principio dopo molti anni, e fu introdotta da Michelangelo Vanni, come rilevasi dall' epitaffio posto sulla sepoltura di lui in S. Giorgio di Siena.

(17) I cartoni che Mecherino fece pel pavimento del Duomo di Siena, furono posseduti lungo tempo dalla nobil famiglia Spannocchi; ma sono stati dalla medesima donati recentemente al patrio Istituto di Belle Arti.

(18) La storia del Sacrifizio d' Abramo, e la Eva furono intagliate in legno, in tre tavole, nel 1586 da Andrea Andreani Mantovano, detto anche Andreasso, Andreasi e Andreini. L' Abele fu intagliato similmente da Ugo da Carpi. In seguito un tal Gabuggiani fiorentino le incise in rame in forma più piccola, per commissione dell'Ab. Lelio Cosatti sanese.

(19) Sussiste sempre in S. Francesco. Fu incisa da Filippo Tommasini, da Giuliano Traballesi, da Agostino Costa, e da Pietro Jode. V. la *Guida della città di Siena*.

(20) Vedesi tuttavia in detto luogo.

(21) Sono ancora in essere; ma la Visitazione è dalla Guida di Siena ascritta al Sodoma.

(22) I quattro Evangelisti, e le due storie

or'ora nominate, si conservano tuttavia nella Primaziale pisana.

(23) Adorna presentemente l'Istituto di Belle Arti.

(24) Nella Chiesa Plebana battesimale di S. Gio: Battista vedesi una tavola del Beccafumi coi Santi Pietro e Paolo, quivi trasferita dalla Curia della Mercanzia.

(25) Queste pitture fatte nel 1544 vennero restaurate nel 1813.

(26) Furono gettati di bronzo nel 1551. Sussistono anche presentemente, e sono in numero di otto.

(27) Il Bottari assicura di averne veduti sei, e suppone che Mecherino possa averli intagliati tutti e dodici.

(28) S'ingannò il Vasari credendole incise ad acquaforte perchè sono intagliate in legno. *(Bottari)* — L'Ab: Zani nega aver Mecherino inciso in legno, ma forse volle dire in rame, e quanto si legge intorno a ciò nella sua enciclopedia è un trascorso di penna.

(29) Le quattro tavole che formavano la bara della Compagnia di S. Antonio Abate, stanno ora appese sopra gli stalli di detta Compagnia.

(30) Nel 1551 era ancor vivo, imperocchè lavorò gli angeli di bronzo poco sopra nominati. Intorno al Beccafumi si trovano particolari notizie nel tomo II delle *Lettere Sanesi* del P. Guglielmo Della Valle.

VITA DI GIO. ANTONIO LAPPOLI

PITTORE ARETINO

Rade volte avviene che d'un ceppo vecchio non germogli alcun rampollo buono, il quale col tempo crescendo, non rinnuovi e colle sue frondi rivesta quel luogo spogliato, e faccia con i frutti conoscere, a chi gli gusta, il medesimo sapore che .ià si sentì del primo albero. E che ciò sia vero, si dimostra nella presente vita di Giovan Antonio, il quale, morendo Matteo suo padre che fu l'ultimo de' pittori del suo tempo assai lodato, (I) rimase con buone entrate al governo della madre, e così si stette infino a dodici anni, al qual termine della sua età pervenuto Giovan Antonio, non si curando di pigliare altro esercizio che la pittura, mosso, oltre all'altre cagioni, dal volere seguire le vestigie e l'arte del padre, imparò sotto Domenico Pecori pittore aretino (2), che fu il suo primo maestro, il quale era stato insieme con Matteo suo padre discepolo di Clemente (3), i primi principj del disegno. Dopo essendo stato con costui alcun tempo, e desiderando far miglior frutto che non faceva sotto la disciplina di quel maestro, ed in quel luogo dove non poteva anco da per se imparare, ancorchè avesse l'inclinazione della natura, fece pensiero di volere che la stanza sua fusse in Fiorenza. Al quale suo proponimento, aggiuntosi che rimase solo per la morte della madre, fu assai favorevole la fortuna, perchè maritata una sorella, che aveva di piccola età, a Lionardo Ricoveri ricco e de' primi cittadini ciò allora fusse in Arezzo, se n'andò a Fiorenza; dove fra l'opere di molti che vide, gli piacque più che quella di tutti gli altri, ch'avevano in quella città operato nella pittu-

ra, la maniera d'Andrea del Sarto e di Iacopo da Pontormo: perchè risolvendosi d'andare a stare con uno di questi due, si stava sospeso a quale di loro dovesse appigliarsi, quando scoprendosi la Fede e la Carità fatta dal Pontormo sopra il portico della Nonziata di Firenze (4), deliberò del tutto d'andare a star con esso Pontormo, parendogli che la costui maniera fusse tanto bella, che si potesse sperare che egli allora giovane avesse a passare innanzi a tutti i pittori giovani della sua età, come tu in quel tempo ferma credenza d'ognuno. Il Lappoli adunque, ancorchè avesse potuto andare a star con Andrea, per le dette cagioni si mise col Pontormo, appresso al quale continuamente disegnando, era da due sproni per la concorrenza cacciato alla fatica terribilmente: l'uno si era Giovan Maria dal borgo a S. Sepolcro, che sotto il medesimo attendeva al disegno ed alla pittura, ed il quale, consigliandolo sempre al suo bene fu cagione che mutasse maniera, e pigliasse quella buona del Pontormo; l'altro (e questi lo stimolava più forte) era il vedere che Agnolo chiamato il Bronzino era molto tirato innanzi da Iacopo per una certa amorevole sommissione, bontà, e diligente fatica, che aveva nell'imitare le cose del maestro: senza che disegnava benissimo e si portava ne' colori di maniera, che diede speranza di dovere a quell'eccellenza e perfezione venire, che in lui si è veduta e vede ne' tempi nostri. Giovann'Antonio dunque desideroso d'imparare, e spinto dalle suddette cagioni, durò molti mesi a far disegni e ritratti dell'opere di Iacopo Pontormo tanto

ben condotti e belli e buoni, che se egli aves-
se seguitato, e per la natura che l' aiutava ,
per la voglia del venire eccellente, e per la
concorrenza e buona maniera del maestro si
sarebbe fatto eccellentissimo ; e ne possono
far fede alcuni disegni di matita rossa, che
di sua mano si veggiono nel nostro libro. Ma
i piaceri, come spesso si vede avvenire, sono
ne' giovani le più volte nimici della virtù, e
fanno che l' intelletto si disvia; e però biso-
gnerebbe a chi attende agli studi di qualsivo-
glia scienza, facultà ed arte, non avere altre
pratiche, che di coloro che sono della profes-
sione e buoni e costumati. Giovann' Antonio
dunque essendosi messo a stare, per esser go-
vernato, in casa d' un ser Raffaello di Sandro
zoppo cappellano in S. Lorenzo, al quale da-
va un tanto l' anno, dismesse in gran parte
lo studio della pittura ; perciocchè essendo
questo prete galantuomo e dilettandosi di pit-
tura, di musica, e d' altri trattenimenti, pra-
ticavano nelle sue stanze che aveva in S. Lo-
renzo molte persone virtuose, e fra gli altri
M. Antonio da Lucca, musico e sonator di
liuto eccellentissimo, che allora era giovinet-
to, dal quale imparò Giovann' Antonio a sonar
di liuto. E sebbene nel medesimo luogo pra-
ticava anco il Rosso pittore (5), ed alcuni al-
tri della professione, si attenne piuttosto il
Lappoli agli altri che a quelli dell' arte,
da' quali arebbe potuto molto imparare, ed
in un medesimo tempo trattenersi. Per que-
sti impedimenti adunque si raffreddò in gran
parte la voglia mostrato d' avere
della pittura in Giovann'Antonio; ma tuttavia
essendo amico di Pier Francesco di Iacopo di
Sandro, il quale era discepolo d' Andrea del
Sarto, andava alcuna volta a disegnare seco
nello Scalzo e pitture ed ignudi di naturale;
e non andò molto che, datosi a colorire, con-
dusse de' quadri di Iacopo, e poi da se alcu-
ne nostre Donne e ritratti di naturale, fra i quali
fu quello di detto M. Antonio da Lucca e quel-
lo di Ser Raffaello, che sono molto buoni.
Essendo poi l' anno 1523 la peste in Roma,
se ne venne Perino del Vaga a Fiorenza (6),
e cominciò a tornarsi anch' egli con Ser Raf-
faello del zoppo. Perchè avendo fatta seco
Giovann'Antonio stretta amicizia, avendo co-
nosciuta la virtù di Perino, se gli ridestò
nell' animo il pensiero di volere, lasciando
tutti gli altri piaceri, attendere alla pittura e,
cessata la peste, andare con Perino a Roma.
Ma non gli venne fatto, perchè venuta la
peste in Fiorenza, quando appunto aveva fi-
nito Perino la storia di chiaroscuro della som-
mersione di Faraone nel mar Rosso di color
di bronzo per Ser Raffaello, al quale fu sem-
pre presente il Lappoli, furono forzati l' uno
e l' altro, per non vi lasciare la vita, partir-

si di Firenze. Onde tornato Giovann'Antonio
in Arezzo si mise per passar tempo a fare in
una storia in tela la morte d' Orfeo, stato uc-
ciso dalle Baccanti; si mise, dico, a fare que-
sta storia in color di bronzo di chiaroscu-
ro (7) nella maniera che avea veduto fare a Pe-
rino la sopraddetta; la qual' opera finita gli
fu lodata assai. Dopo si mise a finire una ta-
vola che Domenico Pecori, già suo maestro,
aveva cominciata per le monache di S. Mar-
gherita, nella quale tavola, che è oggi den-
tro al monasterio, fece una Nunziata; e due
cartoni fece per due ritratti di naturale dal mez-
zo in su, bellissimi, uno fu Lorenzo d' Antonio
di Giorgio, allora scolare e giovane bellissimo,
e l' altro fu ser Piero Guazzesi, che fu persona
di buon tempo. Cessata finalmente alquanto la
peste, Cipriano d' Anghiari uomo ricco in Arez-
zo, avendo fatta murare di que' giorni nella ba-
dia di S. Fiore in Arezzo una cappella con
ornamenti e colonne di pietra serena, allogò
la tavola a Giovann'Antonio per prezzo di scu-
di cento. Passando intanto per Arezzo il Ros-
so che se n' andava a Roma, e alloggiando
con Giovann' Antonio suo amicissimo, intesa
l' opera che aveva tolta a fare, gli fece, come
volle il Lappoli, uno schizzetto tutto d' ignu-
di molto bello: perchè messo Giovann'Anto-
nio mano all' opera, imitando il disegno del
Rosso, fece nella detta tavola la visitazione
di S. Lisabetta, e nel mezzo tondo di sopra
un Dio Padre con certi putti, ritraendo i pan-
ni e tutto il resto di naturale (8); e condotto-
la a fine; ne fu molto lodato e commendato,
e massimamente per alcune teste ritratte di
naturale, fatte con buona maniera e molto
utile. Conoscendo poi Gio: Antonio che a vo-
ler fare maggior frutto nell' arte bisognava
partirsi d' Arezzo, passata del tutto la peste
a Roma, deliberò andarsene là, dove già sa-
peva ch' era tornato Perino, il Rosso, e mol-
ti altri amici suoi, e vi facevano molte opere
e grandi. Nel qual pensiero se gli porse occa-
sione d' andarvi comodamente, perchè venu-
to in Arezzo M. Paolo Valdarabrini segreta-
rio di papa Clemente VII, che, tornando da
Francia in poste, passò per Arezzo per vede-
re i fratelli e nipoti, l' andò Giovann' Anto-
nio a visitare; onde M. Paolo, che era disi-
deroso che in quella sua città fussero uomini
rari in tutte le virtù, i quali mostrassero gl'in-
gegni che dà quell' aria e quel cielo a chi vi
nasce, confortò Giovann' Antonio, ancorchè
molto non bisognasse, a dovere andar seco a
Roma, dove gli farebbe avere ogni comodità
di potere attendere agli studj dell' arte. An-
dato dunque con esso M. Paolo a Roma, vi
trovò Perino, il Rosso, ed altri amici suoi; ed
oltre ciò gli venne fatto per mezzo di M. Pa-
olo di conoscere Giulio Romano, Bastiano

Viniziano , e Francesco Mazzuoli da Parma (9), che in que' giorni capitò a Roma. Il qual Francesco dilettandosi di sonare il liuto, e perciò ponendo grandissimo amore a Giovanni Antonio, fu cagione, col praticare sempre insieme, che egli si mise con molto studio a disegnare e colorire, ed a valersi dell'occasione che aveva d' essere amico ai migliori dipintoi i che allora fussero in Roma. È già avendo quasi condotto a fine un quadro dentrovi una nostra Donna grande quanto è il vivo, il quale voleva M. Paolo donare a papa Clemente per fargli conoscere il Lappoli , venne, siccome volle la fortuna che spesso s' attraversa a' disegni degli uomini , a' sei di Maggio l' anno 1527 il sacco infelicissimo di Roma: nel qual caso correndo M. Paolo a cavallo e seco Gio: Antonio alla porta di Santo Spirito in Trastevere , per far opera che non così tosto entrassero per quel luogo i soldati di Borbone, vi fu esso M. Paolo morto, ed il Lappoli fatto prigione dagli Spagnuoli. E poco dopo, messo a sacco ogni cosa, si perdè il quadio, i disegni fatti nella cappella, e ciò che aveva il povero Giovann'Antonio; il quale, dopo molto essere stato tormentato dagli Spagnuoli perchè pagasse la taglia, una notte in camicia si fuggì con altri prigioni; e mal condotto e disperato, con gran pericolo della vita per non esser le strade sicure, si condusse finalmente in Arezzo, dove ricevuto da M. Giovanni Pollastra uomo letteratissimo (10), che era suo zio, ebbe che fare a riaversi, sì era mal condotto per lo stento e per la paura. Dopo venendo il medesimo anno in Arezzo sì gran peste che morivano quattrocento persone il giorno, fu forzato di nuovo Giovanni Antonio a fuggirsi tutto disperato e di mala voglia e star fuora alcuni mesi. Ma cessata finalmente quella influenza , in modo che si potè cominciare a conversare insieme, un fra Guasparri conventuale di S. Francesco, allora guardiano del convento di quella città, allogò a Giovann'Antonio la tavola dell'altar maggiore di quella chiesa per cento scudi , acciò vi facesse dentro l' adorazione de' Magi. Perchè il Lappoli sentendo che 'l Rosso era al Borgo S. Sepolcro e vi lavorava (essendosi anch' egli fuggito di Roma) alla tavola della compagnia di Santa Croce, andò a visitarlo; e dopo avergli fatto molte cortesie, e fattogli portare alcune cose d'Arezzo delle quali sapeva che aveva necessità, avendo perduto ogni cosa nel sacco di Roma , si fece fare un bellissimo disegno della tavola detta aveva da fare per fra Guasparri; alla quale messo mano, tornato che fu in Arezzo, la condusse , secondo i patti , in fra un anno dal dì della locazione, ed in modo bene, che ne fu sommamente lodato (11). Il qual disegno del

Rosso l'ebbe poi Giorgio Vasari, e da lui il molto reverendo Don Vincenzio Borghini spedalingo degl'Innocenti di Firenze, che l'ha in suo libro di disegni di diversi pittori. Non molto dopo essendo entrato Giovann'Antonio a restituire i danari, se gli amici, e particolarmente Giorgio Vasari , che stimò trecento scudi quello ch' avea lasciato finito il Rosso , non lo avessero aiutato, sarebbe Giovann'Antonio poco meno che rovinato, per fare onore ed utile alla patria. Passati quei travagli, fece il Lappoli per l'abate Camaiani di Bibbiena a Santa Maria del Sasso, luogo de' frati Predicatori in Casentino, in una cappella nella chiesa di sotto, una tavola a olio dentrovi la nostra Donna , S. Bartolommeo, e S. Mattia, e si portò molto bene, contraffacendo la maniera del Rosso. E ciò fu cagione che una fraternita in Bibbiena gli fece poi fare , in un gonfalone da portare a processione, un Cristo nudo con la croce in ispalla che versa sangue nel calice, e dall'altra banda una Nunziata che fu delle buone cose che facesse mai. L'anno 1534, aspettandosi il duca Alessandro de' Medici in Arezzo , ordinarono gli Aretini , e Luigi Guicciardini commissario in quella città, per onorare il duca, due commedie. D'una erano festaiuoli e n'avevano cura una compagnia de'più nobili giovani della città che si facevano chiamare gli Umidi , e l' apparato e scena di questa, che fu una commedia degli Intronati di Siena , fece Niccolò Soggi , che ne fu molto lodato, e la commedia fu recitata benissimo, e con infinita sodisfazione di chiunque la vide. Dell'altra erano festaiuoli a concorrenza un'altra compagnia di giovani similmente nobili, che si chiamava la compagnia degl'Infiammati. Questi dunque, per non esser meno lodati che si fussero stati gli Umidi , recitando una commedia di M. Giovanni Pollastra poeta aretino (12) guidata da lui medesimo, fecero far la prospettiva a Giovann'Antonio, che si portò sommamente bene; e così la commedia fu con molto onore di quella compagnia e di tutta la città recitata. Nè tacerò un bel capriccio di questo poeta, che fu veramente uomo di bellissimo ingegno. Mentre che si durò a fare l' apparato di queste ed altre feste, più volte si era fra i giovani dell'una e l'altra compagnia per diverse cagioni e per la concorrenza venuto alle mani, e fattosi alcuna quistione; perchè il Pollastra avendo menato la cosa segretamen-

te affatto, ragunati che furono i popoli ed i gentiluomini e le gentildonne dove si aveva la commedia a recitare, quattro di que' giovani, che altre volte si erano per la città affrontati, usciti con le spade nude e le cappe imbracciate, cominciarono in sulla scena a gridare e fingere d'ammazzarsi, ed il primo che si vide di loro uscì con una tempia fintamente insanguinata gridando: Venite fuora traditori. Al qual rumore levatosi tutto il popolo in piedi e cominciandosi a cacciar mano all'armi, i parenti de' giovani, che mostravano di tirarsi coltellate terribili, correvano alla volta della scena, quando il primo che era uscito voltosi agli altri giovani, disse: Fermate, signori, rimettete dentro le spade, che non ho male: ed ancorchè siamo in discordia e crediate che la commedia non si faccia, ella si farà; e, così ferito come sono, vo' cominciare il prologo. E così dopo questa burla, alla quale rimasero colti tutti gli spettatori e gli strioni medesimi, eccetto i quattro sopraddetti, fu cominciata la commedia, e tanto bene recitata, che l'anno poi 1540, quando il sig. duca Cosimo e la signora duchessa Leonora furono in Arezzo, bisognò che Giovann'Antonio di nuovo, facendo la prospettiva in sulla piazza del vescovado, la facesse recitare a loro Eccellenze: e siccome altra volta erano i recitatori di quella piaciuti, così tanto piacquero allora al sig. duca, che furono poi il carnovale vegnente chiamati a Fiorenza a recitare. In queste due prospettive adunque si portò il Lappoli molto bene, e ne fu sommamente lodato. Dopo fece un ornamento a uso d'arco trionfale con istorie di color di bronzo, che fu messo intorno all'altare della Madonna delle Chiavi. Essendosi poi fermo Gio: Antonio in Arezzo con proposito, avendo moglie e figliuoli, di non andar più attorno, e vivendo d'entrate e degli uffizj che in quella città godono i cittadini di quella, si stava senza molto lavorare. Non molto dopo queste cose cercò che gli fussero allogate due tavole che s'aveano a fare in Arezzo, una nella chiesa e compagnia di S. Rocco, e l'altra all'altare maggiore di S. Domenico; ma non gli riuscì, perciocchè l'una e l'altra fu fatta fare a Giorgio Vasari, essendo il suo disegno, fra molti che ne furono fatti più di tutti gli altri piaciuto. Fece Giovann'Antonio per la compagnia dell'Ascensione di quella città in un gonfalone da portare a processione Cristo che resuscita con molti soldati intorno al sepolcro, ed il suo ascendere in cielo con la nostra Donna in mezzo a' dodici Apostoli; il che fu fatto molto bene e con diligenza (13). Nel castello della Pieve (14) fece in una tavola a olio la visitazione di nostra Donna ed alcuni santi attor-

no, ed in una tavola che fu fatta per la Pieve a S. Stefano la nostra Donna ed altri santi: le quali due opere condusse il Lappoli, molto meglio che l'altre che aveva fatto infino allora, per avere veduti con suo comodo molti rilievi e gessi di cose formate dalle statue di Michelagnolo e da altre cose antiche, stati condotti da Giorgio Vasari nelle sue case d'Arezzo. Fece il medesimo alcuni quadri di nostre Donne che sono per Arezzo ed in altri luoghi, ed una Iudit che mette la testa di Oloferne in una sporta tenuta da una sua servente, la quale ha oggi monsignor M. Bernardetto Minerbetti vescovo d'Arezzo, il quale amò assai Gio: Antonio, come fa tutti gli altri virtuosi, e da lui ebbe oltre all'altre cose un S. Gio: Battista giovinetto nel deserto quasi tutto ignudo, che è da lui tenuto caro, perchè è bonissima figura. Finalmente conoscendo Gio: Antonio che la perfezione di quest'arte non consisteva in altro, che in cercar di farsi a buon'ora ricco d'invenzione, e studiare assai gl'ignudi, e ridurre la difficultà del fare in facilità, si pentiva di non avere speso il tempo che aveva dato a' suoi piaceri negli studi dell'arte, e che non bene si fa in vecchiezza quello che in giovanezza si potea fare; e comecchè sempre conoscesse il suo errore, non però lo conobbe interamente, se non quando essendosi già vecchio messo a studiare, vide condurre in quarantadue giorni una tavola a olio lunga quattordici braccia ed alta sei e mezzo da Giorgio Vasari, che la fece per lo refettorio de' monaci della badia di S. Fiore in Arezzo, dove sono dipinte le nozze d'Ester e del re Assuero (15): nella quale opera sono più di sessanta figure maggiori del vivo. Andando dunque alcuna volta Giovann'Antonio a veder lavorare Giorgio, e standosi a ragionar seco, diceva: Or conosco io che il continuo studio e lavorare è quello che fa uscir gli uomini di stento e che l'arte nostra non viene per Spirito Santo (16). Non lavorò molto Giovann'Antonio a fresco, perciocchè i colori gli facevano troppa mutazione; nondimeno si vede di sua mano, sopra la chiesa di Murello, una Pietà con due angioletti nudi assai bene lavorati (17). Finalmente essendo stato uomo di buon giudizio ed assai pratico nelle cose del mondo, di anni sessanta l'anno 1552, ammalando di febbre acutissima, si morì. Fu suo creato Bartolommeo Torri, nato di assai nobile famiglia in Arezzo il quale, condottosi a Roma sotto Don Giulio Clovio miniatore eccellentissimo (18), veramente attese di maniera al disegno ed allo studio degl'ignudi, che più alla notomia, che si era fatto valente, e tenuto il migliore disegnatore di Roma: e non ha molto che Don Silvano Razzi mi disse Don Giulio Clovio a-

vergli detto in Roma, dopo aver molto lodato questo giovane, quello stesso che a me ha molte volte affermato, cioè, non se l'essere levato di casa per altro, che per le sporcherie della notomia; perciocchè teneva tanto nelle stanze e sotto il letto membra e pezzi d'uomini, che ammorbavano la casa. Oltre ciò, trascurando costui la vita sua, e pensando che lo stare come filosofaccio, sporco e senza regola di vivere, e fuggendo la conversazione degli uomini, fusse la via da farsi grande ed immortale, si condusse male affatto; perciocchè la natura non può tollerare le soverchie ingiurie che alcuni talora le fanno. In-

fermatosi adunque Bartolommeo d'anni venticinque se ne tornò in Arezzo per curarsi e vedere di riaversi, ma non gli riuscì, perchè continuando i suoi soliti studi, ed i medesimi disordini, in quattro mesi, poco dopo Gio: Antonio, morendo gli fece compagnia: la perdita del qual giovane dolse infinitamente a tutta la sua città, perciocchè vivendo era per fare, secondo il gran principio dell'opere sue, grandissimo onore alla patria ed a tutta Toscana; e chi vede dei disegni che fece, essendo anco giovinetto, resta maravigliato e, per essere mancato sì presto, pieno di compassione.

ANNOTAZIONI

(1) Di Matteo Lappoli si leggono alcune notizie nella vita di Don Bartolommeo. Vedi sopra a pag. 370. col. I.

(2) Anche di Domenico Pecori è stata fatta menzione nella stessa vita a pag. 370. col. 2.

(3) Vuol dire, allievo di Don Bartolommeo Abate di San Clemente; come può riscontrarsi nella vita di questo pittore alla pagina sopra citata. Non è ora la prima volta che il Vasari abbia chiamato quest'abate col nome dell'abazzía: l'abbiamo già avvertito a pag. 372. nota 22. — Errò dunque il Bottari affermando che dei tre nominati pittori, Matteo, Domenico, e Clemente non aveva il Biografo fatta altrove parola.

(4) Pittura oggi quasi affatto distrutta dalle ingiurie del tempo.

(5) La cui vita si è già letta a pag. 614.

(6) La vita di Perino trovasi anch'essa poco sopra a pag. 725.

(7) Non si sa che sia stato di questa storia di Orfeo, nè qual fine avessero i due cartoni rammentati qui appresso. (Bottari) Come pure non abbiamo notizia della Nunziata fatta per le Monache di S. Margherita.

(8) Sussiste tuttavia in detto luogo la tavola colla Visitazione; ma non vi si vede più il Padre Eterno coi puttini, ch'era nel mezzo tondo al di sopra di essa.

(9) Ossia il Parmigianino. Dei tre pittori qui ricordati si leggono le vite a pagine 633, 706 e 718.

(10) Di questo Giovanni Pollastra, nominato anche poco sotto, ha fatto menzione il Vasari nella Vita del Rosso pag. 617. col. 2. Crede il Bottari ch'egli traducesse in ottava rima il libro VI delle Eneide, stampato in Venezia dai Volpini nel 1540, sotto nome di Giovanni Pollio.

(11) La detta tavola, la quale ha non poco patito, vedesi nella stessa chiesa all'altare del SS. Sacramento. Nella parte inferiore sonovi i Santi Francesco e Antonio da Padova disegnati con molta caricatura.

(12) Vedi sopra la nota 10.

(13) Il Gonfalone andò smarrito nella soppressione di quella compagnia accaduta nel 1785.

(14) Adesso Città.

(15) Il Refettorio qui nominato serve presentemente per le adunanze dell'Accademia letteraria aretina detta Del Petrarca, ed ivi è pure la Biblioteca dell'Accademia medesima. La gran tavola del Vasari vi è però conservata con molta cura.

(16) Espressione impropria, e come tale censurata dal P. della Valle; ma che nondimeno è continovamente nella bocca del popolo, quando vuole esprimere che una data cosa non si può ottenere senza fatica.

(17) Soppressa la chiesa di Murello, e la fabbrica ridotta ad abitazioni, la pittura del Lappoli fu distrutta.

(18) Del Clovio leggesi la vita verso la fine di quest'opera.

VITA DI NICCOLÒ SOGGI

PITTORE FIORENTINO

Fra molti che furono discepoli di Pietro Perugino, niuno ve n'ebbe, dopo Raffaello da Urbino, che fusse nè più studioso nè più diligente di Niccolò Soggi, del quale al presente scriviamo la vita. Costui nato in Fiorenza di Iacopo Soggi, persona dabbene ma non molto ricca, ebbe col tempo servitù in Roma con M. Antonio dal Monte, perchè avendo Iacopo un podere a Marciano in Valdichiana, e standosi il più del tempo là, praticò assai per la vicinità de'luoghi col detto M. Anton di Monte. Iacopo dunque, vedendo questo suo figliuolo molto inclinato alla pittura, l'acconciò con Pietro Perugino, ed in poco tempo col continuo studio acquistò tanto, che non molto tempo passò che Piero cominciò a servirsene nelle cose sue con molto utile di Niccolò; il quale attese in modo a tirare di prospettiva ed a ritrarre di naturale, che fu poi nell'una cosa e nell'altra molto eccellente. Attese anco assai Niccolò a fare modelli di terra e di cera, ponendo loro panni addosso e cartepecore bagnate, il che fu cagione che egli insecchì sì forte la maniera, che mentre visse tenne sempre quella medesima, nè per fatica che facesse se la potè mai levare da dosso. La prima opera che costui facesse dopo la morte di Pietro suo maestro, si fu una tavola a olio in Fiorenza nello spedale delle donne di Bonifazio Lupi in via Sangallo, cioè la banda di dietro dell'altare dove l'Angelo saluta la nostra Donna, con un casamento tirato in prospettiva, dove sopra i pilastri girano gli archi e le crociere, secondo la maniera di Piero (1). Dopo, l'anno 1512 avendo fatto molti quadri di nostre Donne per le case dei cittadini (2) ed altre cosette che si fanno giornalmente, sentendo che a Roma si facevano gran cose, si partì di Firenze, pensando acquistare nell'arte e dovere anco avanzare qualche cosa, e se n'andò a Roma; dove avendo visitato il detto M. Antonio di Monte, che allora era cardinale, fu non solamente veduto volentieri, ma subito messo in opera a fare in quel principio del pontificato di Leone nella facciata del palazzo, dove è la statua di maestro Pasquino, una grand'arme in fresco di papa Leone in mezzo a quella del Popolo romano e quella del detto cardinale. Nella quale opera Niccolò si portò non molto bene, perchè, nelle figure d'alcuni ignudi che vi sono ed in alcune vestite fatte per ornamento di quell'armi, conobbe Nic-

colò che lo studio de'modelli è cattivo a chi vuol pigliare buona maniera. Scoperta dunque che fu quell'opera, la quale non riuscì di quella bontà che molti s'aspettavano, si mise Niccolò a lavorare un quadro a olio, nel quale fece S. Prassedia martire che preme una spugna piena di sangue in un vaso, e la condusse con tanta diligenza, che ricuperò in parte l'onore che gli pareva aver perduto nel fare la sopraddetta arme. Questo quadro, il quale fu fatto per lo detto cardinale di Monte titolare di S. Prassedia, fu posto nel mezzo di quella chiesa sopra un altare sotto il quale è un pozzo di sangue di santi martiri (3) e con bella considerazione, alludendo la pittura al luogo dove era il sangue de'detti martiri. Fece Niccolò dopo questo in un altro quadro alto tre quarti di braccio, per il detto cardinale suo padrone, una nostra Donna a olio col figliolo in collo, S. Giovanni piccolo fanciullo, ed alcuni paesi tanto bene e con tanta diligenza, che ogni cosa pare miniato e non dipinto; il quale quadro, che fu delle migliori cose che mai facesse Niccolò, stette molti anni in camera di quel prelato. Capitando poi quel cardinale in Arezzo, ed alloggiando nella badia di Santa Fiore, luogo de'monaci Neri di S. Benedetto, che per le molte cortesie gli furono fatte donò il detto quadro alla sagrestia di quel luogo (4), nella quale si è infino ad ora conservato e come buona pittura e per memoria di quel cardinale, col quale venendo Niccolò anche egli ad Arezzo, e dimorandovi poi quasi sempre, allora fece amicizia con Domenico Pecori pittore, il quale allora faceva in una tavola della compagnia della Trinità la circoncisione di Cristo; e fu sì fatta la domestichezza loro, che Niccolò fece in questa tavola a Domenico un casamento in prospettiva di colonne con archi che girando sostengono un palco, fatto secondo l'uso di quei tempi pieno di rosoni, che fu tenuto allora molto bello. Fece il medesimo al detto Domenico a olio in sul drappo un tondo d'una nostra Donna con un popolo sotto per il baldacchino della fraternità d'Arezzo, il quale, come si è detto nella vita di Domenico Pecori (5), si abbruciò per una festa che si fece in S. Francesco. Essendogli poi allogata una cappella nel detto S. Francesco, cioè la seconda entrando in chiesa a man ritta, vi fece dentro a tempera la nostra Donna, S. Giovanni Battista, S. Bernardo, S. Antonio,

S. Francesco, e tre angeli in aria che canta-
no, con un Dio Padre in un frontespizio, che
quasi tutti furono condotti da Niccolò a
tempera con la punta del pennello. Ma per-
chè si è quasi tutta scrostata per la fortezza
della tempera, ella fu una fatica gettata via;
ma ciò fece Niccolò per tentare nuovi modi.
Ma conosciuto che il vero modo era il lavo-
rare in fresco, s' attaccò alla prima occasione,
e tolse a dipignere in fresco una cappella
di S. Agostino di quella città a canto alla
porta a man manca entrando in chiesa; nella
quale cappella, che gli fu allogata da un
Scamarra maestro di fornaci, fece una nostra
Donna in aria con un popolo sotto, e S. Do-
nato e S. Francesco ginocchioni; e la miglior
cosa che egli facesse in quest'opera, fu un S.
Rocco nella testata della cappella (6). Que-
st'opera piacendo molto a Domenico Ricciar-
di Aretino, il quale aveva nella chiesa della
Madonna delle Lagrime una cappella, diede
la tavola di quella a dipignere a Niccolò; il
quale, messo mano all'opera, vi dipinse den-
tro la natività di Gesù Cristo con molto stu-
dio e diligenza; e sebbene penò assai a finir-
la, la condusse tanto bene, che ne merita scu-
sa, anzi lode infinita, perciocchè è opera bel-
lissima; nè si può credere con quanti avver-
timenti ogni minima cosa conducesse; e un
casamento rovinato vicino alla capanna, do-
v'è Cristo fanciullo e la Vergine, è molto
bene tirato in prospettiva (7). Nel S. Giu-
seppo ed in alcuni pastori sono molte teste
di naturale, cioè Stagio Sassoli (8) pittore
ed amico di Niccolò, e Papino dalla Pieve
suo discepolo, il quale averebbe fatto a se
ed alla patria, se non fusse morto assai gio-
vine, onor grandissimo; e tre Angeli che can-
tano in aria, sono tanto ben fatti, che soli
basterebbono a mostrare la virtù e pacienza
che infino all'ultimo ebbe Niccolò intorno a
quest'opera; la quale non ebbe sì tosto fini-
ta, che fu ricerco dagli uomini della com-
pagnia di S. Maria della Neve del Monte
Sansovino di far loro una tavola per la det-
ta compagnia, nella quale fusse la storia del-
la Neve che, fioccando a S. Maria Maggiore
di Roma a' 6 dì d'Agosto, fu cagione del-
l'edificazione di quel tempio. Niccolò dunque
condusse a' sopraddetti la detta tavola con
molta diligenza, e dopo fece a Marciano un
lavoro in fresco assai lodato. L'anno poi
1524 avendo nella terra di Prato M. Baldo
Magini fatto condurre di marmo da Antonio
fratello di Giuliano da Sangallo nella Ma-
donna delle Carceri un tabernacolo di due
colonne con una architrave, cornice, e quar-
to tondo, pensò Antonio di far sì, che M.
Baldo facesse fare la tavola che andava den-
tro a questo tabernacolo a Niccolò, col qua-

le aveva preso amicizia quando lavorò al
Monte Sansavino nel palazzo del già detto
cardinal di Monte. Messolo dunque per le
mani a M. Baldo, egli, ancorchè avesse in a-
nimo di farla dipignere ad Andrea del Sarto,
come si è detto in altro luogo (9), si risol-
vette a preghiera e per il consiglio d'Anto-
nio di allogarla a Niccolò; il quale messovi
mano, con ogni suo potere si sforzò di fare
una bell'opera; ma non gli venne fatta, per-
chè dalla diligenza in poi, non vi si conosce
bontà di disegno nè altra cosa che molto lo-
devole sia; perchè quella sua maniera dura
lo conduceva, con le fatiche di que'suoi mo-
delli di terra e di cera, a una fine quasi sem-
pre faticosa e dispiacevole. Nè poteva quel-
l'uomo, quanto alle fatiche dell'arte, far più
di quello che faceva nè con più amore: e
perchè conosceva che niuno (10) mai
si potè per molti anni persuadere che altri
gli passasse innanzi d'eccellenza. In quest'
opera adunque è un Dio Padre che manda
sopra quella Madonna la corona della vergi-
nità ed umiltà per mano d'alcuni angeli che
le sono intorno, alcuni de'quali suonano di-
versi stromenti (11). In questa tavola ritras-
se Niccolò di naturale M. Baldo ginocchioni
a piè di S. Ubaldo vescovo, e dall'altra ban-
da fece S. Giuseppo; e queste due figure
mettono in mezzo l'imagine di quella nostra
Donna, che in quel luogo fece miracoli. Fe-
ce dipoi Niccolò in un quadro alto tre brac-
cia il detto M. Baldo Magini di naturale e
ritto con la chiesa di S. Fabiano di Pra-
to in mano, la quale egli donò al capitolo
della Calonaca della Pieve; e ciò fece per
lo capitolo detto, il quale per memoria
del ricevuto beneficio fece porre questo qua-
dro in sagrestia (12), siccome veramente me-
ritò quell'uomo singolare, che con ottimo
giudizio beneficò quella principale chiesa
della sua patria, tanto nominata per la cin-
tura che vi serba di nostra Donna: e questo
ritratto fu delle migliori opere che mai faces-
se Niccolò di pittura. È opinione ancora di
alcuni, che di mano del medesimo sia una ta-
voletta, che è nella compagnia di S. Pier Marti-
re in sulla piazza di S. Domenico di Prato,
dove sono molti ritratti di naturale (13). Ma
secondo me, quando sia vero che così sia, el-
la fu da lui fatta innanzi a tutte l'altre sue
sopraddette pitture. Dopo questi lavori par-
tendosi di Prato Niccolò (sotto la disciplina
del quale avea imparato i principii dell'arte
della pittura Domenico Giuntalocchi giovane
di quella terra di bonissimo ingegno, il qua-
le, per aver appreso quella maniera di Nic-
colò, non fu di molto valore nella pittura, co-
me si dirà) se ne venne per lavorare a Fio-
renza; ma veduto che le cose dell'arte di

maggiore importanza si davano a' migliori e più eccellenti, e che la sua maniera non era secondo il far d' Andrea del Sarto, del Pontormo, del Rosso, e degli altri, prese partito di ritornarsene in Arezzo, nella quale città aveva più amici, maggior credito,e meno concorrenza: e così avendo fatto, subito che fu arrivato, conferì un suo desiderio a M. Giuliano Bacci, uno de' maggiori cittadini di quella città; e questo fu, che egli desiderava che la sua patria fusse Arezzo, e che perciò volentieri avrebbe preso a far alcun' opera che l' avesse mantenuto un tempo nelle fatiche dell'arte, nelle quali egli arebbe potuto mostrare in quella città il valore della sua virtù. M.Giuliano adunque, uomo ingegnoso e che desiderava abbellire la sua patria e che in essa fussero persone che attendessero alle virtù, operò di maniera con gli uomini che allora governavano la compagnia della Nunziata,i quali avevano fatto di quei giorni murare una volta grande nella lor chiesa con intenzione di farla dipignere, che fu allogato a Niccolò un arco delle facce di quella, con pensiero di fargli dipignere il rimanente, se quella prima parte che aveva da fare allora piacesse agli uomini di detta compagnia. Messosi dunque Niccolò intorno a quest'opera con molto studio, in due anni fece la metà e non più di un arco, nel quale lavorò a fresco la Sibilla Tiburtina che mostra a Ottaviano imperadore la Vergine in cielo col figliuol Gesù Cristo in collo, ed Ottaviano che con riverenza l'adora; nella figura del quale Ottaviano ritrasse il detto M.Giuliano Bacci, ed in un giovane grande che ha un panno rosso Domenico suo creato, ed in altre teste altri amici suoi (14). Insomma si portò in quest'opera di maniera, che ella non dispiacque agli uomini di quella compagnia nè agli altri di quella città. Ben è vero che dava fastidio a ognuno il vederlo esser così lungo e penar tanto a condurre le sue cose; ma con tutto ciò gli sarebbe stato dato a finire il rimanente, se non l' avesse impedito la venuta in Arezzo del Rosso Fiorentino pittor singolare, al quale essendo messo innanzi da Gio. Antonio Lappoli pittore aretino e da M. Giovanni Pollastra, come si è detto in altro luogo (15), fu allogato con molto favore il rimanente di quell' opera: di che prese tanto sdegno Niccolò, che se non avesse tolto l' anno innanzi donna ed avutone un figliuolo, dove era accasato in Arezzo, si sarebbe subito partito. Pur finalmente quietatosi lavorò una tavola per la chiesa di Sargiano, luogo vicino ad Arezzo due miglia, dove stanno frati dei Zoccoli, nella quale fece la nostra Donna assunta in cielo con molti putti che la portano, a' piedi S. Tommaso che riceve la cintola, ed

attorno S. Francesco, S. Lodovico, S. Gio. Battista, e S. Lisabetta regina d'Ungheria; in alcuna delle quali figure, e particolarmente in certi putti, si portò benissimo: e così anco nella predella fece alcune storie di figure piccole che sono ragionevoli. Fece ancora nel convento delle monache delle Murate del medesimo ordine in quella città un Cristo morto con le Marie, che per cosa a fresco è lavorata pulitamente; e nella badia di SantaFiore de' monaci Neri fece dietro al Crocifisso, che è posto in sull'altar maggiore, in una tela a olio Cristo che ora nell' orto, e l'angelo che, mostrandogli il Calice della passione, lo conforta: che in vero fu assai bella e buon' opera (16). Alle monache di S. Benedetto d' Arezzo dell' ordine di Camaldoli sopra una porta, per la quale si entra nel monasterio, fece in un arco la nostra Donna, S. Benedetto, e S. Caterina, la quale opera fu poi per aggrandire la chiesa gettata in terra. Nel castello di Marciano in Valdichiana, dov' egli si tratteneva assai, vivendo parte delle sue entrate,che in quel luogo aveva, e parte di qualche guadagno che vi faceva, cominciò Niccolò in una tavola un Cristo morto, e molte altre cose, che le quali si andò un tempo trattenendo;ed in quel mentre avendo appresso di se il già detto Domenico Giuntalocchi da Prato, si sforzava amandolo, ed appresso di se tenendolo come figliuolo, che si facesse eccellente nelle cose dell' arte insegnandogli a tirare di prospettiva, ritrarre di naturale, e disegnare di maniera, che già in tutte queste parti riusciva bonissimo, e di bello e buono ingegno: e ciò faceva Niccolò, oltre all' essere spinto dall'affezione ed amore che a quel giovane portava, con isperanza, essendo già vicino alla vecchiezza, d' avere chi l'aiutasse, e gli rendesse negli ultimi anni il cambio di tante amorevolezze e fatiche. E di vero fu Niccolò amorevolissimo con ognuno, e di natura sincero e molto amico di coloro che s'affaticavano per venire da qualche cosa nelle cose dell' arte ; e quello che sapeva, l' insegnava più che volentieri. Non passò molto dopo queste cose che, essendo da Marciano tornato in Arezzo Niccolò e da lui partitosi Domenico, s'ebbe a dare dagli uomini della compagnia del Corpo di Cristo di quella città a dipignere una tavola per l' altare maggiore della chiesa di S. Domenico: perchè desiderando di farla Niccolò, e parimente Giorgio Vasari allora giovinetto, fece Niccolò quello che per avventura non farebbono oggi molti dell' arte nostra; e ciò fu, che veggendo egli, il qual era uno degli uomini della detta compagnia, che molti per tirarlo innanzi si contentavano di farla fare a Giorgio e che egli n'aveva desiderio grandis-

simo, si risolvè, veduto lo studio di quel gio-
vinetto, deposto il bisogno e disiderio proprio,
di far sì, che i suoi compagni l' allogassino a
Giorgio, stimando più il frutto che quel gio-
vane potea riportare di quell' opera, che il
suo proprio utile ed interesse; e come egli
volle, così fecero appunto gli uomini di det-
ta compagnia. In quel mentre Domenico Giun-
talocchi essendo andato a Roma, fu di tanto
benigna la fortuna, che conosciuto Don
Martino ambasciadore del re di Portogallo,
andò a star seco, e gli fece una tela con forse
venti ritratti di naturale, tutti suoi fa-
migliari ed amici, e lui in mezzo di lo-
ro a ragionare : la quale opera tanto piacque
a Don Martino, che egli teneva Domenico
per lo primo pittore del mondo. Essendo
poi fatto Don Ferrante Gonzaga vicerè di Si-
cilia, e desiderando per fortificare i luoghi di
quel regno d'avere appresso di se un uomo
che disegnasse e gli mettesse in carta tutto
quello che andava giornalmente pensando,
scrisse a Don Martino che gli provvedesse un
giovane, che in ciò sapesse e potesse servirlo,
e quanto prima glie lo mandasse. Don Marti-
no adunque mandati prima certi disegni di
mano di Domenico a Don Ferrante (fra i qua-
li era un Colosseo, stato intagliato in rame
da Girolamo Fagiuoli Bolognese per Antonio
Salamanca, che l' aveva tirato in prospettiva
Domenico, ed un vecchio nel carruccio dise-
gnato dal medesimo e stato messo in stampa
con lettere che dicono: ANCORA IMPARO; ed in
un quadretto il ritratto di esso don Martino)
gli mandò poco appresso Domenico, come
volle il detto sig. Don Ferrante, al quale era-
no molto piaciute le cose di quel giovane. Ar-
rivato dunque Domenico in Sicilia, gli fu as-
segnata orrevole provvisione e cavallo e ser-
vitore a spese di Don Ferrante; nè molto do-
po fu messo a travagliare sopra le muraglie e
fortezze di Sicilia laddove lasciato a poco a
poco il dipignere, si diede ad altro, che gli
fu per un pezzo più utile: perchè servendosi,
come persona d'ingegno, d' uomini che era-
no molto a proposito per far fatiche, con te-
ner bestie da soma in man d'altri, e far por-
tar rena, calcina, e far fornaci, non passò
molto che si trovò avere avanzato tanto, che
potè comperare in Roma ufficj per due mila
scudi, e poco appresso degli altri. Dopo es-
sendo fatto guardaroba di Don Ferrante, av-
venne che quel signore fu levato dal governo
di Sicilia e mandato a quello di Milano.
Perchè andato seco Domenico, adoperandosi
nelle fortificazioni di quello stato, si fece, con
l' essere industrioso ed anzi misero che no,
ricchissimo; e, che è più, venne in tanto cre-
dito, che egli in quel reggimento governava
quasi il tutto; la qual cosa sentendo Nicco-

lò, che si trovava in Arezzo già vecchio, bi-
sognoso, e senza avere alcuna cosa da' lavo-
rare, andò a ritrovare Domenico a Milano,
pensando che come non aveva egli mancato a
Domenico, quando era giovinetto, così non
dovesse Domenico mancare a lui; anzi ser-
vendosi dell' opera sua, laddove aveva molti
al suo servigio, potesse e dovesse aiutarlo in
quella sua misera vecchiezza. Ma egli si av-
vide, con suo danno, che gli umani giudicj
nel promettersi troppo d' altrui molte volte
s' ingannano, e che gli uomini che mutano
stato, mutano eziandio il più delle volte na-
tura e volontà. Perciocchè arrivato Niccolò a
Milano, dove trovò Domenico in tanta gran-
dezza che durò non picciola fatica a potergli
favellare, gli contò tutte le sue miserie, pre-
gandolo appresso che servendosi di lui voles-
se aiutarlo. Ma Domenico non si ricordando
o non volendo ricordarsi con quanta amore-
volezza fusse stato da Niccolò allevato come
proprio figliuolo, gli diede la miseria d' una
piccola somma di danari, e quanto potè pri-
ma se lo levò d'intorno. E così tornato Nic-
colò ad Arezzo mal contento, conobbe che
dove pensava aversi con fatica e spesa alleva-
to un figliuolo, s' aveva fatto poco meno che
un nimico. Per poter dunque sostentarsi an-
dava lavorando ciò che gli veniva alle mani,
siccome aveva fatto molti anni innanzi, quan-
do dipinse, oltre molte altre cose, per la comu-
nità di Monte Sansavino in una tela la detta
terra del Monte ed in aria una nostra Donna
e dagli lati due santi; la qual pittura fu mes-
sa a un altare nella Madonna di Vertigli,
chiesa dell' ordine de' monaci di Camaldoli
non molto lontana dal Monte, dove al Signo-
re è piaciuto e piace far ogni giorno molti
miracoli e grazie a coloro che alla Regina del
cielo si raccomandano. Essendo poi venuto
sommo pontefice Giulio III, Niccolò, per es-
sere stato molto famigliare della casa di Mon-
te, si condusse a Roma vecchio d'ottanta an-
ni, e baciato il piede a Sua Santità, la pregò
volesse servirsi di lui nelle fabbriche che si
aveano a fare al Monte (il qual luogo
avea dato in feudo al papa il signor duca di
Fiorenza); il papa adunque, vedutolo vo-
lentieri, ordinò che gli fusse dato in Roma da
vivere senza affaticarlo in alcuna cosa; ed a
questo modo si trattenne Niccolò alcuni mesi
in Roma, disegnando molte cose antiche per
suo passatempo. In tanto deliberando il papa
d' accrescere il Monte Sansavino sua patria e
farvi, oltre molti ornamenti, un acquidotto,
perchè quel luogo patisce molto d' acque,
Giorgio Vasari, ch' ebbe ordine dal papa di
far principiare le dette fabbriche (17), racco-
mandò molto a Sua Santità Niccolò Soggi,
pregando che gli fusse dato cura d' essere so-

prastante a quell' opere: onde andato Niccolò ad Arezzo, con queste speranze, non vi dimorò molti giorni, che stracco dalle fatiche di questo mondo, dagli stenti, e dal vedersi abbandonato da chi meno dovea farlo, finì il corso della sua vita (18), ed in S. Domenico di quella città fu sepolto. Nè molto dopo Domenico Giuntalocchi, essendo morto Don Ferrante Gonzaga, si partì di Milano con intenzione di tornarsene a Prato, e quivi vivere quietamente il rimanente della sua vita; ma non vi trovando nè amici nè parenti, e conoscendo che quella stanza non faceva per lui, tardi pentito d' essersi portato ingratamente con Nicco-

lò, tornò in Lombardia a servire i figliuoli di Don Ferrante. Ma non passò molto che, informandosi a morte, fece testamento e lasciò alla sua comunità di Prato dieci mila scudi, perchè ne comperasse tanti beni e facesse un' entrata per tenere continuamente in studio un certo numero di scolari pratesi, nella maniera che ella ne teneva e tiene alcuni altri secondo un altro lascio: e così è stato eseguito dagli uomini della terra di Prato; onde come conoscenti di tanto benefizio, che in vero è stato grandissimo e degno d' eterna memoria, hanno posta nel loro consiglio, come di benemerito della patria, l'imagine di esso Domenico.

ANNOTAZIONI

(1) Si vede anche presentemente ad un altare della chiesa annessa allo Spedale di Bonifazio.

(2) Se ne addita una nel R. Palazzo de' Pitti, nella Sala di Marte, ed è distinta col numero 77.

(3) Di questo quadro adesso non ce n' è memoria *(Bottari)*.

(4) Si crede che fosse involato a tempo della soppressione di quel monastero avvenuta sotto il Governo Francese.

(5) Del Pecori non ha scritto il Vasari una vita a parte; ma bensì ha parlato di lui e delle sue opere in quella di Don Bartolommeo Abate di S. Clemente. Vedi sopra a pag. 370 col. 2.

(6) Nello scorso secolo fu ricostruita la chiesa, perchè l' antica minacciava rovina, e in tale rifacimento le pitture del Soggi perirono. Di tanto ci ha assicurato il Sig. Raimondo Zaballi aretino, maestro di disegno nella sua patria, il quale ci ha favorito diverse altre notizie risguardanti le pitture d'Arezzo.

(7) Vedesi anche presentemente in detta chiesa all' altare sotto l' organo a mano sinistra.

(8) *Stagio*, cioè Anastagio, ebbe un figliuolo per nome Fabiano ottimo maestro di vetrate grandi, di cui ha parlato il Vasari nella Vita di Guglielmo da Marcilla, a pag. 524, col. 2. *(Bottari)*

(9) V. Sopra nella Vita d'Andrea del Sarto a pag. 576, col. 2.

(10) Anche nella prima edizione si trova questa mancanza. *(Bottari)*

(11) Questa pittura del Soggi fu trasportata nella Fattoria dell' Opera, ove si vedeva nel 1774 allorchè fu stampato il *Ristretto delle memorie della Città di Prato* ec., ma

oggi non v' è più, e non si sa qual destino abbia avuto.

(12) Sussiste sempre nella Sagrestia del Duomo, che a tempo del Vasari chiamavasi Pieve, perchè Prato allora non era Città.

(13) Si conserva nel coro dei Cappuccini di Prato. È alta un braccio circa e larga un braccio e mezzo. Vi è la B. Vergine assisa col G. Bambino, avente ai lati i Santi Pietro martire e Girolamo genuflessi. Queste sono le sole figure che possano credersi ritratte dal naturale. Tal notizia insiem con altre ci è stata favorita dal cortese ed erudito Sig. Canonico Ferd. Baldanzi di Prato.

(14) Sulle pitture della Compagnia della Nunziata è passato il profano pennello dell' imbiancatore.

(15) Vedi sopra nella vita del Rosso a pag. 617. col. 2., e nella vita del Lappoli, p. 750. c. 2. Vedi pure la lettera XVII del Tomo II. delle Pittoriche, scritta dal Vasari al Pollastra. *(Bottari)*

(16) Si crede perito nella restaurazione di detta Chiesa.

(17) Agostin Caracci, che postillò queste Vite del Vasari colla penna sul suo esemplare, a questo luogo dice: » Insomma Giorgio Vasari vuole avere il primo luogo; e non s'è fatto cosa, dov'egli non fia intervenuto principale. Oh che sfacciato! » Se è vero che Giorgio facesse quest' opera, e che il Papa gli desse il Soggi per soprastante, non veggo, dove consista la sfacciataggine, ogni volta che aveva impreso a scrivere un' istoria, dove per necessità egli ci doveva entrare. *(Bottari)*

(18) Il Soggi dee esser morto circa il 1551 poichè Giulio III ascese al Pontificato nel Febbraio del 1550.

VITA DI NICCOLÒ DETTO IL TRIBOLO

SCULTORE ED ARCHITETTORE

Raffaello legnaiuolo soprannominato il Riccio de' Pericoli, il quale abitava appresso al canto a Monteloro in Firenze, avendo avuto l'anno 1500, secondo che egli stesso mi raccontava, un figliuolo maschio, il qual volle che al battesimo fusse chiamato come suo padre Niccolò, deliberò, comecchè povero compagno fusse, veduto il putto aver l'ingegno pronto e vivace e lo spirito elevato, che la prima cosa egli imparasse a leggere e scrivere bene, e far di conto; perchè mandandolo alle scuole, avvenne, per esser il fanciullo molto vivo ed in tutte l'azioni sue tanto fiero, che non trovando mai luogo, era fra gli altri fanciulli e nella scuola e fuori un diavolo che sempre travagliava e tribolava sè e gli altri, che si perdè il nome di Niccolò, e s'acquistò di maniera il nome di Tribolo, che così fu poi sempre chiamato da tutti (1). Crescendo dunque il Tribolo, il padre, così per servirsene come per raffrenar la vivezza del putto, se lo tirò in bottega, insegnandogli il mestiero suo; ma vedutolo in pochi mesi male atto a cotale esercizio, ed anzi sparutello, magro, e male complessionato che nò, andò pensando, per tenerlo vivo, che lasciasse le maggiori fatiche di quell'arte e si mettesse a intagliar legnami; ma perchè aveva inteso che senza il disegno, padre di tutte l'arti, non poteva in ciò divenire eccellente maestro, volle che il suo principio fusse impiegar il tempo nel disegno, e perciò gli faceva ritrarre ora cornici, fogliami e grottesche, ed ora altre cose necessarie a cotal mestiero. Nel che fare, veduto il fanciullo serviva l'ingegno e parimente la mano, considerò Raffaello, come persona di giudizio, che egli finalmente appresso di se non poteva altro imparare che lavorare di quadro; onde avutone prima parole con Ciappino legnaiuolo, e da lui, che molto era domestico ed amico di Nanni Unghero (2) consigliato ed aiutato, l'acconciò per tre anni col detto Nanni, in bottega del quale, dove si lavorava d'intaglio e di quadro, praticavano del continuo Iacopo Sansovino scultore, Andrea del Sarto pittore, ed altri; che poi sono stati tanto valent'uomini. Ora perchè Nanni, il quale in que'tempi era assai eccellente reputato, faceva molti lavori di quadro e d'intaglio per la villa di Zanobi Bartolini a Rovezzano fuor della porta alla Croce, e per lo palazzo de' Bartolini che allo-

ra si faceva murare da Giovanni fratello del detto Zanobi in sulla piazza di Santa Trinita ed in Gualfonda pel giardino e casa del medesimo, il Tribolo, che da Nanni era fatto lavorare senza discrezione, non potendo per la debolezza del corpo quelle fatiche, e sempre avendo a maneggiar seghe, pialle ed altri ferramenti disonesti, cominciò a sentirsi di mala voglia ed a dir al Riccio, che dimandava onde venisse quella indisposizione, che non pensava poter durare con Nanni in quell'arte, e che perciò vedesse di metterlo con Andrea del Sarto o con Iacopo Sansovino da lui conosciuti in bottega dell' Unghero; perciocchè sperava con qual si volesse di loro farla meglio e star più sano. Per queste cagioni dunque il Riccio, pur col consiglio ed aiuto del Ciappino, acconciò il Tribolo con Iacopo Sansovino, che lo prese volentieri per averlo conosciuto in bottega di Nanni Unghero, ed aver veduto che si portava bene nel disegno e meglio nel rilievo. Faceva Iacopo Sansovino, quando il Tribolo già guarito andò a star seco, nell'opera di Santa Maria del Fiore a concorrenza di Benedetto da Rovezzano, Andrea da Fiesole, e Baccio Bandinelli, la statua del S. Iacopo Apostolo di marmo, che ancor oggi in quell'opera si vede insieme con l'altre (3): perchè il Tribolo con queste occasioni d'imparare, facendo di terra e disegnando con molto studio, andò in modo acquistando in quell'arte, alla quale si vedeva naturalmente inclinato, che Iacopo amandolo più un giorno che l'altro, cominciò a dargli animo ed a tirarlo innanzi con fargli fare ora una cosa ed ora un'altra; onde sebbene aveva allora in bottega il Solosmeo da Settignano (4) e Pippo del Fabbro giovani di grande speranza, perchè il Tribolo gli passava di gran lunga, non pur gli paragonava, avendo aggiunto la pratica de' ferri al saper ben fare di terra e di cera, cominciò in modo a servirsi di lui nelle sue opere, che finito l'Apostolo ed un Bacco che fece a Giovanni Bartolini per la sua casa di Gualfonda (5), togliendo a fare per M. Giovanni Gaddi suo amicissimo un cammino ed un acquaio di pietra di macigno per le sue case che sono alla piazza di Madonna, fece fare alcuni putti grandi di terra che andavano sopra il cornicione al Tribolo, il quale gli condusse tanto straordinariamente bene, che M. Giovanni, veduto l'ingegno

e la maniera del giovane, gli diede a fare due medaglie di marmo, le quali finite eccellentemente furono poi collocate sopra alcune porte della medesima casa. Intanto cercandosi di allogare per lo re di Portogallo una sepoltura di grandissimo lavoro per essere stato Iacopo discepolo d'Andrea Contucci da Monte Sansavino ed aver nome non solo di paragonare il maestro suo uomo di gran fama, ma d'aver anco più bella maniera, fu cotale lavoro allogato a lui col mezzo de' Bartolini, laddove fatto Iacopo un superbissimo modello di legname pieno tutto di storie e di figure di cera fatte la maggior parte dal Tribolo, crebbe in modo essendo riuscite bellissime, la fama del giovane, che Matteo di Lorenzo Strozzi, essendo partito il Tribolo dal Sansavino, parendogli oggimai poter far da se, gli diede a far certi putti di pietra, e poco poi, essendogli quelli molto piaciuti, due di marmo, i quali tengono un delfino che versa acqua in un vivaio, che oggi si vede a S. Casciano, luogo lontano da Firenze otto miglia, nella villa del detto M. Matteo (6). Mentre che queste opere dal Tribolo si facevano in Firenze, essendoci venuto per sue bisogne M. Bartolommeo Barbazzi gentiluomo bolognese, si ricordò che per Bologna si cercava d'un giovane che lavorasse bene, per metterlo a far figure e storie di marmo nella facciata di S. Petronio, chiesa principale di quella città; perchè ragionato col Tribolo, e veduto delle sue opere che gli piacquero, e parimente i costumi e l'altre qualità del giovane, lo condusse a Bologna, dove egli con molta diligenza e con molta sua lode fece in poco tempo le due Sibille di marmo, che poi furono poste nell'ornamento della porta di S. Petronio che va allo spedale della Morte (7). Le quali opere finite, trattandosi di dargli a fare cose maggiori, mentre si stava molto amato e carezzato da M. Bartolommeo cominciò la peste dell'anno 1525 in Bologna e per tutta la Lombardia; onde il Tribolo, per fuggir la peste, se ne venne a Firenze, e statoci quanto durò quel male contagioso e pestilenziale, si partì cessato che fu, e se ne tornò, essendo là chiamato, a Bologna; dove M. Bartolommeo non gli lasciando metter mano a cosa alcuna per la facciata, si risolvette, essendo morti molti amici suoi e parenti, a far fare una sepoltura per se e per loro: e così finito il modello, il quale volle vedere M. Bartolommeo, anzi che altro facesse, compito, andò il Tribolo stesso a Carrara a far cavare i marmi per abbozzargli in sul luogo, e sgravargli di maniera, che non solo fusse (come fu) più agevole al condurgli, ma ancora acciocchè le figure riuscissero maggiori. Nel qual luogo, per non perder tempo,

abbozzò due putti grandi di marmo, i quali così imperfetti essendo stati condotti a Bologna per some con tutta l'opera, furono sopraggiungendo la morte di M. Bartolommeo (la quale fu di tanto dolor cagione al Tribolo che se ne tornò in Toscana) messi con gli altri marmi in una cappella di S. Petronio, dove ancora sono (8). Partito dunque il Tribolo da Carrara, nel tornare a Firenze andando in Pisa a visitar maestro Stagio da Pietrasanta Scultore suo amicissimo (9), che lavorava nell'opera del duomo di quella città due colonne con i capitelli di marmo tutti forati, ed il tabernacolo del Sacramento, doveva ciascuna di loro aver sopra il capitello un angelo di marmo alto un braccio e tre quarti con un candelliere in mano, tolse invitato dal detto Stagio, non avendo allora altro che fare, a far uno de' detti angeli, e quello finito con tanta perfezione, con quanta si può di marmo finir perfettamente un lavoro sottile e di quella grandezza, riuscì di maniera, che più non si sarebbe potuto desiderare. Perciocchè mostrando l'angelo col moto della persona, volando, essersi fermo a tener quel lume, ha l'ignudo certi panni sottili intorno che tornano tanto graziosi e rispondono tanto bene per ogni verso e per tutte le vedute, quanto più non si può esprimere. Ma avendo in farlo consumato il Tribolo, che non pensava se non alla dilettazione dell'arte, molto tempo, e non avendone dall'operaio avuto quel pagamento che si pensava, risolutosi a non voler far altro (10), e tornato a Firenze, si riscontrò in Gio. Battista della Palla, il quale in quel tempo non pur faceva far più che potea sculture e pitture per mandar in Francia al re Francesco primo, ma comperava anticaglie d'ogni sorte e pitture d'ogni ragione, purchè fussero di mano di buoni maestri, e giornalmente l'incassava e mandava via; e perchè quando appunto il Tribolo tornò, Gio: Battista aveva un vaso di granito antico di forma bellissima, e voleva accompagnarlo, acciò servisse per una fonte di quel re, aperse l'animo suo al Tribolo, e quello che disegnava fare; onde egli messosi giù, gli fece una Dea della Natura, che alzando un braccio tiene che mettendo in mezzo l'altar maggiore il piede, ornata il primo filare delle poppe d'alcuni putti tutti traforati e spiccati dal marmo che, tenendo nelle mani certi festoni, fanno diverse attitudini bellissime; seguitando poi l'altro ordine di poppe piene di quadrupedi, ed i piedi fra molti e diversi pesci, restò compiuta cotale figura con tanta diligenza e con tanta perfezione, ch'ella meritò, essendo mandata in Francia con altre cose, essser carissima a quel re, e d'esser posta come

cosa rara a Fontanableo . L' anno poi 1529, dandosi ordine alla guerra ed all' assedio di Firenze, papa Clemente VII per veder in che modo ed in quai luoghi si potesse accomodare e spartir l' esercito , e vedere il sito della città appunto , avendo ordinato che segretamente fosse levata la pianta di quella città , cioè di fuori a un miglio il paese tutto con i colli, monti, fiumi, balzi, case, chiese , ed altre cose, dentro le piazze e le strade, ed intorno le mura ed i bastioni con l' altre difese, fu di tutto dato il carico a Benvenuto di Lorenzo dalla Volpaia buon maestro d' oriroli e quadranti , e bonissimo astrologo , ma sopra tutto eccellentissimo maestro di levar piante; il qual Benvenuto volle in sua compagnia il Tribolo, e con molto giudizio, perciocchè il Tribolo fu quegli che mise innanzi che detta pianta si facesse, acciò meglio si potesse considerar l' altezza de' monti, la bassezza dei piani , e gli altri particolari di rilievo (II); il che fare non fu senza molta fatica e pericolo, perchè stando fuori tutta la notte a misurar le strade, e segnar le misure delle braccia da luogo a luogo, e misurar anche l' altezza e le cime de' campanili e delle torri, intersecando con la bussola per tutti i versi, ed andando di fuori a riscontrar con i monti la cupola , la quale avevano segnato per centro , non condusseo così fatt' opera se non dopo molti mesi , ma con molta diligenza, avendola fatta di sugheri perchè fusse più leggera; e ristretto tutta la macchina nello spazio di quattro braccia, e misurato ogni cosa a braccia piccole. In questo modo dunque finita quella pianta , essendo di pezzi, fu incassata segretamente, ed in alcune balle di lana, che andavano a Perugia, cavata di Firenze e consegnata a chi aveva ordine di mandarla al papa; il quale nell'assedio di Firenze se ne servì continuamente, tenendola nella camera sua, e vedendo di mano in mano, secondo le lettere e gli avvisi, dove e come alloggiava il campo, dove si facevano scaramucce, ed insomma in tutti gli accidenti, ragionamenti , e dispute che occorsero durante quell'assedio con molta sua sodisfazione , per esser cosa nel vero rara e maravigliosa . Finita la guerra, nello spazio della quale il Tribolo fece alcune cose di terra per suoi amici, e per Andrea del Sarto suo amicissimo tre figure di cera tonde, delle quali esso Andrea si servì nel dipigner in fresco e ritrar e di naturale in piazza presso alla Condotta tre capitani , che si erano fuggiti con le paghe, appiccati per un piede (12). Chiamato Benvenuto dal papa, andò a Roma a baciare i piedi a Sua Santità, e da lui fu messo a custodia di Belvedere con onorata provvisione; nel qual governo avendo Benvenuto spesso ragionamenti col papa, non

mancò , quando di ciò far gli venne occasione , di celebrare il Tribolo, come scultore eccellente, e raccomandarlo caldamente, di maniera che Clemente finito l'assedio, se ne servì. Perchè disegnando dar fine alla cappella di nostra Donna da Loreto, stata cominciata da Leone, e poi tralasciata per la morte d'Andrea Contucci dal Monte a Sansavino, ordinò che Antonio da Sangallo, il quale aveva cura di condurre quella fabbrica, chiamasse il Tribolo e gli desse a finire di quelle storie che maestro Andrea aveva lasciato imperfette . Chiamato dunque il Tribolo dal Sangallo, d' ordine di Clemente, andò con tutta la sua famiglia a Loreto, dove essendo andato similmente Simone nominato il Mosca (13), rarissimo intagliatore di marmi, Raffaello Montelupo (14), Francesco da Sangallo il giovane (15), Girolamo Ferrarese scultore discepolo di maestro Andrea (16), e Simone Cioli , Ranieri da Pietrasanta e Francesco del Tadda (17) per dar fine a quell' opera , toccò al Tribolo nel compartirsi i lavori, come cosa di più importanza, una storia dove maestro Andrea aveva fatto lo sposalizio di nostra Donna; onde facendole il Tribolo una giunta, gli venne capriccio di fare, fra molte figure che stanno a vedere sposare la Vergine, uno che rompe tutto pieno di sdegno la sua mazza , perchè non era fiorita ; e gli riuscì tanto bene , che non potrebbe colui con più prontezza mostrar lo sdegno che ha di non avere avuto egli così fatta ventura ; la quale opera finita e quelle degli altri ancora, con molta perfezione aveva il Tribolo già fatto molti modelli di cera per far di quei' profeti che andavano nelle nicchie di quella cappella già murata e finita del tutto, quando papa Clemente avendo veduto tutte quell' opere, e lodatele molto, e particolarmente quella del Tribolo, deliberò che tutti senza perdere tempo tornassino a Firenze per dar fine, sotto la disciplina di Michelagnolo Buonarroti, a tutte quelle figure che mancavano alla sagrestia e libreria di S. Lorenzo, ed a tutto il lavoro, secondo i modelli e con l' aiuto di Michelagnolo, quanto più presto, acciò finita la sagrestia tutti potessero, mediante l'acquisto fatto sotto la disciplina di tant' uomo, finir similmente la facciata di S. Lorenzo : e perchè a ciò fare punto non si tardasse, rimandò il papa Michelagnolo a Firenze, e con esso lui fra Gio. Agnolo de' Servi, il quale aveva lavorato alcune cose in Belvedere, acciò gli aiutasse a traforare i marmi, e facesse alcune statue, secondo che gli ordinasse esso Michelagnolo, il quale gli diede a fare un S. Cosimo, che insieme con un S. Damiano allogato al Montelupo doveva mettere in mezzo la Madonna (18). Date a far

queste, volle Michelagnolo che il Tribolo facesse due statue nude, che avevano a mettere in mezzo quella del duca Giuliano che già aveva fatta egli, l' una figurata per la Terra coronata di cipresso, che dolente ed a capo chino piangesse con le braccia aperte la perdita del duca Giuliano, e l' altra per lo Cielo, che con le braccia elevate tutto ridente e festoso mostrasse essère allegro dell'ornamento e splendore che gli recava l'anima e lo spirito di quel signore. Ma la cattiva sorte del Tribolo se gli attraversò, quando appunto voleva cominciare a lavorare la statua della Terra; perchè la mutazione dell' aria, o la sua debole complessione, o l' aver disordinato nella vita, s' ammalò di maniera, che convertitasi l' infermità in quarantana, se la tenne addosso molti mesi con incredibile dispiacer di se, che non era men tormentato dal dolore d' aver tra'asciato il lavoro e dal vedere che il Frate e Raffaello avevano preso campo, che dal male stesso: il quale male volendo egli vincere per non rimaner dietro agli emuli suoi, de'quali sentiva fare ogni giorno più celebre il nome, così indisposto fece di terra il modello grande della statua della Terra, e finitolo cominciò a lavorare il marmo con tanta diligenza e sollecitudine, che già si vedeva scoperta tutta dalla banda dinanzi la statua, quando la fortuna che a' bei principii sempre volentieri contrasta, con la morte di Clemente, allora che meno si temeva, troncò l'animo a tanti eccellenti uomini che speravano sotto Michelagnolo con utilità grandissime acquistarsi nome immortale e perpetua fama. Per questo accidente stordito il Tribolo e tutto perduto d' animo, essendo anche malato, stava di malissima voglia, non vedendo nè in Firenze nè fuori poter dare in cosa che per lui fosse. Ma Giorgio Vasari, che fu sempre suo amico e l' amò di cuore ed aiutò quanto gli fu possibile, lo confortò con dirgli che non si smarrisse, perchè farebbe in modo che il duca Alessandro gli darebbe che fare, mediante il favore del magnifico Ottaviano de'Medici, col quale gli aveva fatto pigliar assai strette l' amicizia; ond'egli ripreso un poco d' animo, ritrasse di terra nella sagrestia di S. Lorenzo, mentre s'andava pensando al bisogno suo, tutte le figure che aveva fatto Michelagnolo di marmo, cioè l' Aurora, il Crepuscolo, il Giorno, e la Notte, e gli riuscirono così ben fatte (19), che M. Gio: Battista Figiovanni priore di S . Lorenzo, al quale donò la Notte perchè gli faceva aprir la sagrestia, giudicandola cosa rara, la donò al duca Alessandro, che poi la diede al detto Giorgio che stava con sua Eccellenza, sapendo che egli attendeva a cotali studi : la qual figura è oggi in Arezzo nelle

sue case con altre cose dell'arte. Avendo poi il Tribolo ritratto di terra parimente la nostra Donna fatta da Michelagnolo per la medesima sagrestia, la donò al detto M. Ottaviano de' Medici, il quale le lece fare da Battista del Cinque un ornamento bellissimo di quadro con colonne, mensole, cornici, ed altri intagli molto ben fatti. Intanto col favore di lui, che era depositario di sua Eccellenza, fu dato da Bertoldo Corsini, provveditore della fortezza che si murava allora, delle tre arme, che secondo l' ordine del duca s' avevano a fare per metterne una a ciascun baluardo, a farne una di quattro braccia al Tribolo con due figure nude figurate per due Vittorie; la qual arme (20) condotta con prestezza e diligenza grande, e con una giunta di tre mascheroni che sostengono l'arme e le figure, piacque tanto al duca, che pose al Tribolo amore grandissimo. Perchè essendo poco appresso andato a Napoli il duca per difendersi innanzi a Carlo V imperatore, tornato allora da Tunisi, da molte calunnie dategli da alcuni suoi cittadini (21), ed essendosi non pur difeso, ma avendo ottenuto da Sua Maestà per donna la signora Margherita d'Austria sua figliuola (22), scrisse a Firenze che si ordinassero quattro uomini, i quali per tutta la città facessero fare ornamenti magnifici e grandissimi per ricevere con magnificenza conveniente l'imperatore che veniva a Firenze; onde avendo io a distribuire i lavori di commissione di sua Eccellenza, che ordinò che io intervenissi con i detti quattro uomini che furono Giovanni Corsi, Luigi Guicciardini, Palla Rucellai, ed Alessandro Corsini, diedi a fare al Tribolo le maggiori e più difficili imprese di quella festa , e furono quattro statue grandi; la prima un Ercole in atto d'aver ucciso l'idra, alto sei braccia e tutto tondo ed inargentato, il quale fu posto in quell'angolo della piazza di S. Felice che è nella fine di via Maggio, con questo motto di lettere d'argento nel basamento; Ut Hercules labore et aerumnis monstra edomuit , ita Caesar virtute et clementia , hostibus victis seu placatis , pacem Orbi terrarum et quietem restituit. L'altre furono due colossi d' otto braccia, l' uno figurato per lo fiume Bagrada che si posava sulla spoglia di quel serpente che fu portato a Roma, e l'altro per l'Ibero con il corno d'Amaltea in una mano e con un timone nell'altra , coloriti come se fussero stati di bronzo, con queste parole nei basamenti, cioè sotto l'Ibero: Hiberus ex Hispania, e sotto l'altro: Bagradas ex Africa. La quarta fu una statua di braccia cinque in sul canto de'Medici, figurata per la Pace, la quale aveva in una mano un ramo d'olivo e nell'altra una face accesa che metteva fuo-

co in un monte d'arme poste in sul basamento, dov' ell'era collocata, con queste parole: *Fiat pax in virtute tua.* Non dette il fine che aveva disegnato al cavallo di sette braccia lungo, che si fece in su la piazza di S. Trinita, sopra il quale aveva essere la statua dell'imperatore armato, perchè non avendo il Tasso, intagliatore di legname suo amicissimo (23), usato prestezza nel fare il basamento e l'altre cose che vi andavano di legni intagliati, come quello che si lasciava fuggire di mano il tempo ragionando e burlando, a fatica si fu a tempo a coprire di stagnuolo sopra la terra ancor fresca il cavallo solo, nel cui basamento si leggevano queste parole: *Imperatori Carolo Augusto victoriosissimo post devictos hostes, Italiae pace restituta et salutato Ferdin. fratre, expulsis iterum Turcis Africaque perdomita, Alexander Med. Dux Florentiae D D.* Partita sua Maestà di Firenze (24), si diede principio, aspettandosi la figliuola, al preparamento delle nozze: e perchè potesse alloggiare ella e la viceregina di Napoli che era in sua compagnia, secondo l'ordine di S. Ecc., in casa di M. Ottaviano dei Medici, comodamente, fatta in quattro settimane con istupore d'ognuno una giunta alle sue case vecchie, il Tribolo, Andrea di Cosimo pittore, ed io in dieci dì, con l'aiuto di circa novanta scultori e pittori della città fra garzoni e maestri, demmo compimento, quanto alla casa ed ornamenti di quella, all'apparecchio delle nozze, dipignendo le logge, i cortili, e gli altri ricetti di quella, secondo che a tante nozze conveniva; nel quale ornamento fece il Tribolo, oltre all'altre cose, intorno alla porta principale due Vittorie di mezzo rilievo sostenute da due termini grandi, le quali reggevano un'arme dell'imperatore pendente dal collo d'un' aquila tutta tonda molto bella. Fece ancora il medesimo certi putti pur tutti tondi e grandi, che sopra i frontespizi d'alcune parte mettevano in mezzo certe teste che furono molto lodate. In tanto ebbe lettere il Tribolo da Bologna, mentre si facevano le nozze, per le quali M. Pietro del Magno suo grande amico lo pregava fosse contento andare a Bologna a fare alla Madonna di Galiera, dove era già fatto un ornamento bellissimo di marmo, una storia di braccia tre e mezzo pur di marmo. Perchè il Tribolo non si trovando aver altro che fare, andò, e fatto il modello d'una Madonna che saglie in cielo, e sotto i dodici Apostoli in varie attitudini, che piacque, essendo bellissimo, mise mano a lavorare, ma con poca sua sodisfazione, perchè essendo il marmo che lavorava di quelli di Milano, saligno, smeriglioso, e cattivo, gli pareva gettar via il tempo senza una dilettazione al mondo di

quelle che si hanno nel lavorare quelli i quali si lavorano con piacere, ed in ultimo condotti mostrano una pelle che par propriamente di carne. Pur tanto fece, ch'ella era già quasi che finita (25), quando io, avendo disposto il duca Alessandro a far tornar Michelagnolo da Roma, e gli altri per finire l'opera della sagrestia cominciata da Clemente, disegnava dargli che fare a Firenze, e mi sarebbe riuscito; ma in quel mentre sopravvenendo la morte d'Alessandro, che fu ammazzato da Lorenzo di Pier Francesco de'Medici (26), rimase impedito non pure questo disegno, ma disperata del tutto la felicità e la grandezza dell'arte. Intesa dunque il Tribolo la morte del duca, se ne dolse meco per le sue lettere, pregandomi, poichè m'ebbe confortato a portare in pace la morte di tanto principe, mio amorevole signore, che se io andava a Roma, come egli aveva inteso che io voleva fare, in tutto deliberato di lasciare le corti e seguitare i miei studi, che io gli ricercassi di qualche partito, perciocchè, avendo miei amici, farebbe quanto io gli ordinassi. Ma venne caso che non gli bisognò altramente cercar partito in Roma, perchè essendo creato duca di Fiorenza il sig. Cosimo de'Medici, uscito dopo che egli fu de'travagli che ebbe il primo anno del suo principato per aver rotti i nemici a Monte Murlo, cominciò a pigliarsi qualche spasso, e particolarmente a frequentare assai la villa di Castello (27) vicina a Firenze poco più di due miglia; dove cominciando a murare qualche cosa per potervi star comodamente con la corte a poco a poco, essendo a ciò riscaldato da maestro Piero da S. Casciano, tenuto in que' tempi assai buon maestro, e molto servitore della signora Maria madre del duca (28), e stato sempre muratore di casa ed antico servitore del sig. Giovanni, si risolvette di condurre in quel luogo certe acque, che molto prima aveva avuto desiderio di condursi; onde dato principio a far un condotto che ricevesse tutte l'acque del poggio della Castellina, luogo lontano a Castello un quarto di miglio o più si seguitava con buon numero d'uomini il lavoro gagliardamente. Ma conoscendo il duca che maestro Piero non aveva nè invenzione nè disegno bastante a far un principio in quel luogo, che potesse poi col tempo ricevere quell'ornamento, che il sito e l'acque richiedevano, un dì che sua Eccellenza era in sul luogo e parlava di ciò con alcuni, M. Ottaviano de'Medici e Cristofano Rinieri amico del Tribolo e servitore vecchio della signora Maria e del duca, celebrarono di maniera il Tribolo per uomo dotato di tutte quelle parti che al capo d'una così fatta fabbrica si richiedevano, che il duca diede commissione

a Cristofano che lo facesse venire da Bologna: il che avendo il Rinieri fatto tostamente , il Tribolo che non poteva aver miglior nuova , che d'avere a servire il duca Cosimo , se ne venne subito a Firenze , ed arrivato, fu condotto a Castello, dove sua Eccellenza illustrissima avendo inteso da lui quello che gli pareva da fare per ornamento di quelle fonti diedegli commissione che facesse i modelli; perchè a quelli messo mano s'andava con essi trattenendo, mentre maestro Piero da S. Casciano faceva l'acquidotto e conduceva l'acque , quando il duca, che intanto aveva cominciato per sicurtà della città a cingere in sul poggio di S. Miniato con un fortissimo muro, i bastioni fatti al tempo dell'assedio col disegno di Michelagnolo , ordinò che il Tribolo facesse un'arme di pietra forte con due Vittorie per l'angolo del puntone d'un baluardo che volta in verso Firenze. Ma avendo a fatica il Tribolo finita l'arme che era grandissima ed una di quelle Vittorie alta quattro braccia , che fu tenuta cosa bellissima (29) gli bisognò lasciare quell'opera imperfetta; perciocchè avendo maestro Piero tirato molto innanzi il condotto e l'acque con piena soddisfazione del duca, volle sua Eccellenza che il Tribolo cominciasse a mettere in opera per ornamento di quel luogo i disegni ed i modelli che già gli aveva fatto vedere, ordinandogli per allora otto scudi il mese di provvisione , come anco aveva il S. Casciano. Ma per non mi confondere nel dir gl'intrigamenti degli acquidotti e gli ornamenti delle fonti fia bene dir brevemente alcune poche cose del luogo e sito di Castello.

La villa di Castello posta alle radici di monte Morello sotto la villa della Topaia, che è a mezza la costa, ha dinanzi un piano che scende a poco a poco per spazio d'un miglio e mezzo fino al fiume Arno, e là appunto, dove comincia la salita del monte, è posto il palazzo, che già fu murato da Pier Francesco de' Medici con molto disegno; perchè avendo la faccia principale diritta a mezzo giorno riguardante un grandissimo prato con due grandissimi vivai pieni d'acqua viva (30) che viene da uno acquidotto antico fatto da' Romani per condurre acque da Valdimarina a Firenze, dove sotto le volte ha il suo bottino, ha bellissima e molto dilettevole veduta. I vivai dinanzi sono spartiti nel mezzo da un ponte dodici braccia largo , che cammina a un viale della medesima larghezza coperto dagli lati e di sopra nella sua altezza di dieci braccia da una continua volta di mori, che camminando sopra il detto viale lungo braccia trecento , con piacevolissima ombra, conduce alla strada maestra di Prato per una porta posta in mezzo di due fontane,

che servono ai viandanti ed a dar bere alle bestie . Dalla banda di verso levante ha il medesimo palazzo una muraglia bellissima di stalle, e di verso ponente un giardino segreto, al quale si cammina dal cortile delle stalle , passando per lo piano del palazzo e per mezzo le logge, sale e camere terrene dirittamente; dal qual giardino segreto per una porta alla banda di ponente si ha l'entrata in un altro giardino grandissimo tutto pieno di frutti e terminato da un salvatico d'abeti che cuopre le case de' lavoratori e degli altri che lì stanno per servigio del palazzo e degli orti. La parte poi del palazzo, che volta verso il monte a tramontana, ha dinanzi un prato tanto lungo, quanto sono tutti insieme il palazzo, le stalle ed il giardino segreto, e da questo prato si saglie per gradi al giardino principale cinto di mura ordinarie, il quale, acquistando con dolcezza la salita, si discosta tanto dal palazzo alzandosi, che il sole di mezzo giorno lo scuopre e scalda tutto, come se non avessè il palazzo innanzi; e nell'estremità rimane tant' alto , che non solamente vede tutto il palazzo, ma il piano che è dinanzi e d'intorno, e alla città parimente. È nel mezzo di questo giardino un salvatico d'altissimi e folti cipressi, lauri, e mortelle, i quali girando in tondo fanno la forma d'un laberinto circondato di bossoli alti due braccia e mezzo, e tanto pari e con bell'ordine condotti, che paiono fatti col pennello; nel mezzo del quale laberinto, come volle il duca e come di sotto si dirà, fece il Tribolo una molto bella fontana di marmo. Nell'entrata principale, dove è il primo prato con due vivai ed il viale coperto di gelsi, voleva il Tribolo che tanto si accrescesse esso viale, che per i-spazio di più d'un miglio col medesimo ordine arrivasse andasse infino al fiume Arno, e che l'acque che avanzavano a tutte le fonti, correndo lentamente dalle bande del viale in piacevoli canaletti, l'accompagnassero infino al detto fiume, pieni di diverse sorti di pesci e gamberi. Al palazzo (per dir così, quello che si ha da fare come quello che è fatto) voleva fare una loggia innanzi , la quale , passando un cortile scoperto , avesse dalla parte dove sono le stalle altrettanto palazzo quanto il vecchio, e con la medesima proporzione di stanze, logge, giardin segreto ed alto: il quale accrescimento arebbe fatto quello essere un grandissimo palazzo ed una bellissima facciata. Passato il cortile dove si entra nel giardin grande del laberinto nella prima entrata dove è un grandissimo prato, saliti i gradi che vanno al detto laberinto, veniva un quadro di braccia trenta per ogni verso in piano , in sul quale aveva a essere, come poi è stata fatta, una fonte grandissima di marmi

bianchi, che schizzasse in alto sopra gli ornamenti alti quattordici braccia, e che in cima per bocca d'una statua uscisse acqua che andasse alto sei braccia. Nelle teste del prato avevano a essere due logge, una dirimpetto all'altra, e ciascuna lunga braccia trenta e larga quindici, e nel mezzo di ciascuna loggia andava una tavola di marmo di braccia dodici e fuori un pilo di braccia otto, che aveva a ricevere l'acqua da un vaso tenuto da due figure. Nel mezzo del laberinto già detto aveva pensato il Tribolo di fare lo sforzo dell'ornamento dell'acque con zampilli e con un sedere molto bello intorno alla fonte, la cui tazza di marmo, come poi fu fatta, aveva a essere molto minore che la prima della fonte maggiore e principale: e questa in cima aveva ad avere una figura di bronzo che gettasse acqua. Alla fine di questo giardino aveva a essere nel mezzo una porta in mezzo a certi putti di marmo che gettassero acqua, da ogni banda una fonte, e ne' cantoni nicchie doppie, dentro alle quali andavano statue, siccome nell'altre che sono nei muri dalle bande, nei riscontri de' viali che traversano il giardino, i quali tutti sono coperti di verzure in varii spartimenti. Per la detta porta, che è in cima a questo giardino, sopra alcune scale si entra in un altro giardino largo quanto il primo, ma a dirittura, non molto lungo rispetto al monte; ed in questo avevano a essere dagli lati due altre logge; e nel muro dirimpetto alla porta che sostiene la terra del monte, aveva a essere nel mezzo una grotta con tre pile, nella quale piovesse artifiziosamente acqua; e la grotta aveva a essere in mezzo a due fontane nel medesimo muro collocate; e dirimpetto a queste due nel muro del giardino ne avevano a essere due altre, le quali mettessero in mezzo la porta. Onde tante sarebbono state le fonti di questo giardino, quante quelle dell'altro che gli è sotto, e che da questo, il quale è più alto, riceve l'acque; e questo giardino aveva a essere tutto pieno d'aranci che vi arebbono avuto ed averanno quanto che sia comodo luogo, per essere dalle mura e dal monte difeso dalla tramontana ed altri venti contrarii. Da questo si saglie per due scale di selice, una da ciascuna banda a un salvatico di cipressi, abeti, lecci e allori, ed altre verzure perpetue con bell'ordine compartite; in mezzo alla quali doveva essere, secondo il disegno del Tribolo come poi si è fatto, un vivaio bellissimo; e perchè questa parte strignendosi a poco a poco fa un angolo, perchè fusse ottuso, l'aveva a spuntare la larghezza d'una loggia, che salendo parecchi scaglioni, scopriva tutto il palazzo, i giardini, le fonti, e tutto il piano di sotto ed intorno, insino alla ducale villa del

Poggio a Caiano, Fiorenza, Prato, Siena (31) e ciò che vi è all'intorno a molte miglia. Avendo dunque il già detto maestro Piero da S. Casciano condotta l'opera sua dell'acquidotto insino a Castello, e messovi dentro tutte l'acque della Castellina (32), sopraggiunto da una grandissima febbre, in pochi giorni si morì: perchè il Tribolo preso l'assunto di guidare tutta quella muraglia da se, s'avvedde, ancorchè fussero in gran copia l'acque state condotte, che nondimeno erano poche a quello che egli si era messo in animo di fare, senza che quella che veniva dalla Castellina non saliva a tanta altezza, quanto era quella di che aveva di bisogno. Avuto adunque dal sig. duca commissione di condurvi quelle della Petraia (33), che è a cavalier a Castello più di centocinquanta braccia, e sono in gran copia e buone, fece fare un condotto simile all'altro e tanto alto, che vi si può andar dentro, acciò per quello le dette acque della Petraia venissero al vivaio per un altro acquedotto, che avesse la caduta dell'acqua del vivaio e della fonte maggiore: e ciò fatto, cominciò il Tribolo a murare la detta grotta per farla con tre nicchie e con bel disegno d'architettura, e così le due fontane che la mettevano in mezzo, in una delle quali aveva a essere una gran statua di pietra per lo monte Asinaio (34), la quale spremendosi la barba versasse acqua per bocca in un pilo che aveva ad avere dinanzi, del qual pilo uscendo l'acqua per via occulta, doveva passare il muro ed andare alla fonte che oggi è dietro finita la salita del giardino del laberinto, entrando nel vaso che ha in sulla spalla il fiume Mugnone, il quale è in una nicchia grande di pietra bigia con bellissimi ornamenti e coperta tutta di spugna; la quale opera se fusse stata finita in tutto, come è in parte, arebbe avuto somiglianza col vero, nascendo Mugnone nel monte Asinaio. Fece dunque il Tribolo per esso Mugnone, per dire quello che è fatto, una figura di pietra bigia lunga quattro braccia e raccolta in bellissima attitudine, la quale ha sopra la spalla un vaso che versa acqua in un pilo, e l'altra posa in terra appoggiandovisi sopra, avendo la gamba manca a cavallo sopra la ritta; e dietro a questo fiume è una femmina figurata per Fiesole, la quale tutta ignuda nel mezzo della nicchia esce fra le spugne di que' sassi, tenendo in mano una losa, che è l'antica insegna de' Fiesolani. Sotto questa nicchia è un grandissimo pilo, sostenuto da due capricorni grandi, che sono una dell' imprese del duca, dai quali capricorni pendono alcuni festoni e maschere bellissime e dalle labbra esce l'acqua del detto pilo che, essendo colmo nel mezzo e sboccato dalle bande, viene tutta quella che sopravanza a

versarsi dai detti lati per le bocche de' capri-
corni, ed a camminar, poichè è cascata in
sul basamento cavo del pilo, per gli orticini
che sono intorno alle mura del giardino del
laberinto, dove sono fra nicchia e nicchia
fonti, e fra le fonti spalliere di melaranci e
melagrani. Nel secondo sopraddetto giardino,
dove avea disegnato il Tribolo che si facesse
il monte Asinaio che aveva a dar l' acqua al
detto Mugnone, aveva a essere dall'altra ban-
da, passata la porta, il monte della Faltero-
na in somigliante figura. E siccome da questo
monte ha origine il fiume d'Arno, così la sta-
tua figurata per esso nel giardino del laberin-
to dirimpetto a Mugnone aveva a ricevere l'a-
cqua della detta Falterona. Ma perchè la fi-
gura di detto monte nè la sua fonte ha mai
avuto il suo fine, parleremo della fonte, e del
fiume Arno che dal Tribolo fu condotto a
perfezione. Ha dunque questo fiume il suo
vaso sopra una coscia, ed appoggiasi con un
braccio, stando a giacere sopra un leone che
tiene un giglio in mano, e l'acqua riceve il
vaso dal muro forato, dietro al quale aveva
a essere la Falterona, nella maniera appunto
che si è detto ricevere la sua la statua del fiu-
me Mugnone; e perchè il pilo lungo è in tut-
to simile a quello di Mugnone, non dirò altro
se non che è peccato che la bontà ed ec-
cellenza di queste opere non siano in marmo,
essendo veramente bellissime. Seguitando poi
il Tribolo l' opera del condotto, fece venire
l' acqua della grotta, che passando sotto il
giardino degli aranci, e poi l' altro, la con-
duce al laberinto; e quivi preso in giro tutto
il mezzo del laberinto, cioè il centro in buo-
na larghezza, ordinò la canna del mezzo, per
la quale aveva a gettare acqua la fonte. Poi
prese l'acque d'Arno e Mugnone, e ragunate-
le insieme sotto il piano del laberinto con
certe canne di bronzo che erano sparse per
quel piano con bell'ordine, empiè tutto quel
pavimento di sottilissimi zampilli, di manie-
ra che, volgendosi una chiave, si bagnano
tutti coloro che s'accostano per vedere la fon-
te, e non si può agevolmente nè così tosto
fuggire, perchè fece il Tribolo intorno alla
fonte ed al lastricato, nel quale sono gli zam-
pilli, un sedere di pietra bigia sostenuto da
branche di leone tramezzate da mostri mari-
ni di basso rilievo; il che fare fu cosa dif-
ficile, perchè volle, poichè il luogo è in ispiag-
gia e stata la squadra a pendío, di quello far
piano e de' sederi il medesimo.

Messo poi mano alla fonte di questo labe-
rinto, le fece nel piede di marmo un intrec-
ciamento di mostri marini tutti tondi stra-
forati, con alcune code avviluppate insieme
così bene, che in quel genere non si può far
meglio; e ciò fatto, condusse la tazza d' un

marmo, stato condotto molto prima a Ca-
stello insieme con una gran tavola pur di
marmo dalla villa dell'Antella, che già
comperò M. Ottaviano de'Medici da Giuliano Sal-
viati. Fece dunque il Tribolo per questa co-
modità, prima che non arebbe peravventura
fatto, la detta tazza, facendole intorno un
ballo di puttini posti nella gola che è ap-
presso al labbro della tazza, i quali tengono
certi festoni di cose marine traforati nel mar-
mo con bell'artifizio, e così il piede, che fece
sopra la tazza, condusse con molta grazia e
con certi putti e maschere per gettare acqua
bellissimi; sopra il quale piede era d' animo
il Tribolo che si ponesse una statua di bron-
zo alta tre braccia figurata per una Fiorenza e
dimostrare che dai detti monti Asinaio e Falte-
rona vengono l'acque d'Arno e Mugnone a Fio-
renza; della qual figura aveva fatto un bel-
lissimo modello, che spremendosi con le ma-
ni i capelli ne faceva uscir acqua (35). Con-
dotta poi l'acqua sul primo delle trenta brac-
cia sotto il laberinto, diede principio alla
fonte grande (36), che avendo otto facce ave-
va a ricevere tutte le sopraddette acque nel
primo bagno, cioè quelle dell' acqua del la-
berinto e quelle parimente del condotto mag-
giore. Ciascuna dunque dell' otto facce saglie
un grado alto un quinto, ed ogni angolo del-
le otto facce ha un risalto, come anco avean
le scale, che risaltando salgono ad ogni ango-
lo uno scaglione di due quinti; tal che riper-
cuote la faccia del mezzo delle scale nei risal-
ti e vi muove il bastone, che è cosa bizzarra
a vedere, e molto comoda a salire. Le sponde
della fonte hanno garbo di vaso, ed il corpo
della fonte, cioè dentro dove sta l' acqua gi-
ra intorno. Comincia il piede in otto facce, e
seguita con otto sederi fin presso al bottone
della tazza, sopra il quale seggono otto put-
ti in varie attitudini e tutti tondi e grandi
quanto il vivo; ed incatenandosi con le brac-
cia, e con le gambe insieme, fanno bellissi-
mo vedere e ricco ornamento. E perchè l'ag-
getto della tazza che è tonda ha di diametro
sei braccia, traboccando del pari l' acque
di tutta la fonte, versa intorno intorno una
bellissima pioggia a uso di grondaia nel det-
to vaso a otto facce; onde i detti putti che so-
no in sul piede della tazza non si bagnano e
pare che mostrino con molta vaghezza quasi
fanciullescamente essersi là entro per non ba-
gnarsi scherzando ritirati intorno al labbro
della tazza, la quale nella sua semplicità non
si può di bellezza paragonare. Sono dirim-
petto ai quattro lati della crociera del giardi-
no quattro putti di bronzo a giacere scher-
zando in varie attitudini, i quali sebbene so-
no poi stati fatti da altri (37), sono secondo
il disegno del Tribolo. Comincia sopra que-

sta tazza un altro piede, che ha nel suo principio sopra alcuni risalti quattro putti tondi di marmo, che stringono il collo a certe oche che versano acqua per bocca; e quest' acqua è quella del condotto principale che viene dal laberinto, la quale appunto saglie a questa altezza. Sopra questi putti è il resto del fuso di questo piede, il quale è fatto con certe cartelle che colano acqua con strana bizzarria, e ripigliando forma quadra, sta sopra certe maschere molto ben fatte. Sopra poi è un' altra tazza minore, nella crociera della quale al labbro stanno appiccate con le corna quattro teste di capricorno in quadro, le quali gettano per bocca acqua nella tazza grande insieme con i putti per far la pioggia che cade, come si è detto, nel primo ricetto, che ha le sponde a otto facce. Seguita più alto un altro fuso adorno con altri ornamenti e con certi putti di mezzo rilievo, che risaltando fanno un largo in cima tondo, che serve per base della figura d' un Ercole che fa scoppiare Anteo, la quale secondo il disegno del Tribolo è poi stata fatta da altri (38) come si dirà a suo luogo, dalla bocca del quale Anteo in cambio dello spirito disegnò che dovesse uscire, ed esce per una canna, acqua in gran copia: la quale acqua è quella del condotto grande della Petraia, che vien gagliarda e saglie dal piano, dove sono le scale, braccia sedici, e ricascando nella tazza maggiore fa un vedere maraviglioso. In questo acquidotto medesimo vengono adunque non solo le dette acque della Petraia, ma ancora quelle che vanno al vivaio ed alla grotta; e queste unite con quelle della Castellina vanno alle fonti della Falterona e di monte Asinaio, e quindi a quelle d' Arno e Mugnone come si è detto, e dipoi, riunite alla fonte del laberinto, vanno al mezzo della fonte grande dove sono i putti con l' oche. Di cui poi arebbono a ire secondo il disegno del Tribolo per due condotti, ciascuno da per se, ne' pili delle logge ed alle tavole, e poi ciascuna al suo orto segreto. Il primo de' quali orti verso ponente è tutto pieno d' erbe straordinarie e medicinali, onde al sommo di quest' acqua nel detto giardino di semplici, nel nicchio della fontana dietro a un pilo di marmo, arebbe a essere una statua d' Esculapio. Fu dunque la sopraddetta fonte maggiore, tutta finita di marmo dal Tribolo, e ridotta alla estrema perfezione che si può in opera di questa sorte desiderare migliore; onde credo che si possa dire con verità, ch' ella sia la più bella fonte e la più ricca, proporzionata e vaga che sia stata fatta mai; perciocchè nelle figure, ne' vasi, nelle tazze, e insomma per tutto si vede usata diligenza ed industria straordinaria. Poi il Tribolo, fatto il modello della

detta statua d' Esculapio, cominciò a lavorare il marmo, ma impedito da altre cose lasciò imperfetta quella figura che poi fu finita da Antonio di Gino scultore e suo discepolo. Dalla banda di verso levante in un pratello fuori del giardino acconciò il Tribolo una quercia molto artifiziosamente; perciocchè, oltre che è in modo coperta di sopra e d' intorno d' ellera intrecciata fra i rami che pare un foltissimo boschetto, vi si saglie con una comoda scala di legno similmente coperta, in cima della quale nel mezzo della quercia è una stanza quadra con sederi intorno e con appoggiati di spalliere tutte di verzura viva, e nel mezzo una tavoletta di marmo con un vaso di mischio nel mezzo, nel quale per una canna viene e schizza all' aria molt' acqua, e per un' altra la caduta si parte; le quali canne vengono su per lo piede della quercia in modo coperte dall' ellera, che non si veggono punto: e l' acqua si dà e toglie, quando altri vuole, col volgere di certe chiavi. Nè si può dire a pieno per quante vie si volge la detta acqua della quercia con diversi instrumenti di rame per bagnare chi altri vuole, oltre che con i medesimi instrumenti se le fa fare diversi rumori e zuffolamenti. Finalmente tutte queste acque, dopo aver servito a tante e diverse fonti ed uficii, ragunate insieme se ne vanno ai due vivai che sono fuori del palazzo al principio del viale, e quindi ad altri bisogni della villa. Nè lascerò di dire qual fusse l' animo del Tribolo intorno agli ornamenti di statue, che avevano a essere nel giardin grande del laberinto nelle nicchie che vi si veggono ordinariamente compartite nei vani. Voleva dunque, ed a così fare l' aveva giudiziosamente consigliato M. Benedetto Varchi, stato ne' tempi nostri poeta, oratore, e filosofo eccellentissimo, che nelle teste di sopra e di sotto andassino i quattro tempi dell' anno cioè Primavera, State, Autunno, e Verno, e che ciascuno fusse situato in quel luogo dove più si trova la stagion sua. All'entrata in sulla man ritta accanto al Verno, in quella parte del muro che si distende all' insù, dovevano andare sei figure, le quali denotassero e mostrassero la grandezza e la bontà della casa de' Medici; e queste erano la Iustizia, là Pietà, il Valore, la Nobiltà, la Sapienza, e la Liberalità, che sono sempre state nella casa de' Medici, ed oggi sono tutte nell' eccellentissimo sig. duca per essere giusto, pietoso, valoroso, nobile, savio, e liberale. E perchè queste parti hanno fatto e fanno essere nella città di Firenze, leggi, pace, armi, scienze, sapienza, lingue, e arti, e perchè il detto Sig. duca è giusto con le leggi, pietoso con la pace, valoroso per l' armi, no-

bile per le scienze, savio per introdurre le lingue e virtù, e liberale nell' aiti, voleva il Tribolo che all' incontro della Iustizia, Pietà, Valore, Nobiltà, Sapienza, e Liberalità, fussero quest'altre in su la man manca, come si vedrà qui di sotto, cioè Leggi, Pace, Armi, Scienze, Lingue, e Arti. E tornava molto bene, che in questa maniera le dette statue e simulacri fussero, come sarebbono stati, in su Arno e Mugnone, a dimostrare che onorano Fiorenza. Andavano anco pensando di mettere in sui frontespizii, cioè in ciascuno una testa d' alcun ritratto d' uomini della casa dei Medici, come dire sopra la Iustizia il ritratto di sua Eccellenza per essere quella sua peculiare, alla Pietà il magnifico Giuliano, al Valore il sig. Giovanni, alla Nobiltà Lorenzo vecchio, alla Sapienza Cosimo vecchio ovvero Clemente VII, alla Liberalità papa Leone; e ne' frontespizii di rincontro dicevano che si sarebbono potute mettere altre teste di casa Medici o persone della città da quella dependenti. Ma perchè questi nomi fanno la cosa alquanto intrigata, si sono qui appresso messe con quest' ordine:

Statc. Mugnone. Porta. Arno. Primavera.

Arti		Liberalità
Lingue		Sapienza
Scienze		Nobiltà
Armi		Valore
Pace		Pietà
Leggi	Loggia	Iustizia

Autunno. Porta. Loggia. Porta. Verno.

I quali tutti ornamenti nel vero arebbono fatto questo il più ricco, il più magnifico, ed il più ornato giardino d' Europa; ma non furono le dette cose condotte a fine, perciocchè il Tribolo, sin che il Sig. duca era in quella voglia di fare, non seppe pigliar modo di far che si conducessino alla loro perfezione, come arebbe potuto fare in breve, avendo uomini ed il duca che spendeva volentieri, non avendo di quelli impedimenti che ebbe poi col tempo. Anzi non si contentando allora sua Eccellenza di sì gran copia d'acqua, quanta è quella che vi si vede, disegnava che s' andasse a trovare l' acqua di Valcenni, che è grossissima, per metterle tutte insieme, e da Castello con un acquidotto, simile a quello che avea fatto, condurle a Fiorenza in sulla piazza del suo palazzo. E nel vero se quest'opera fusse stata riscaldata da uomo più vivo e più desideroso di gloria, si sarebbe per lo meno tirata molto innanzi. Ma perchè il Tribolo (oltre che era molto occupato in diversi negozii del duca) era non molto vivo, non

se ne fece altro; ed in tanto tempo che lavorò a Castello, non condusse di sua mano altro che le due fonti con que' due fiumi, Arno e Mugnone, e la statua di Fiesole; nascendo ciò non da altro, per quello che si vede, che da essere troppo occupato, come si è detto, in molti negozii del duca, il quale fra l'altre cose gli fece fare fuori della porta a S. Gallo sopra il fiume Mugnone un ponte in sulla strada maestra che va a Bologna; il qual ponte, perchè il fiume attraversa la strada i-sbieco, fece fare il Tribolo, sbiecando anch' egli l' arco, secondo che sbiecamente imboccava il fiume, che fu cosa nuova e molto lodata, facendo massimamente congiugnere l' arco di pietra sbiecato in modo da tutte le bande, che riuscì forte, ed ha molta grazia; ed insomma questo ponte fu una molto bell' opera. Non molto innanzi essendo venuta voglia al duca di fare la sepoltura del sig. Giovanni de' Medici suo padre, e desiderando il Tribolo di farla, ne fece un bellissimo modello a concorrenza d'uno che h'aveva fatto Raffaello da Monte Lupo, favorito da Francesco di Sandro, maestro di maneggiar arme appresso a sua Eccellenza. E così essendo risoluto il duca che si mettesse in opera quello del Tribolo, egli se n' andò a Carrara a far cavare i marmi, dove cavò anco i due pili per le logge di Castello, una tavola e molti altri marmi. In tanto essendo M. Gio. Battista da Ricasoli, oggi vescovo di Pistoia, a Roma per negozii del sig. duca, fu trovato da Baccio Bandinelli che aveva appunto finito nella Minerva le sepolture di papa Leone X e Clemente VII, e richiesto di favore appresso a sua Eccellenza: perchè avendo esso M. Gio. Battista scritto al duca che il Bandinello desiderava servirlo, gli fu riscritto da sua Eccellenza che nel ritorno lo menasse seco. Arrivato adunque il Bandinello a Fiorenza, fu tanto intorno al duca con l' audacia sua, con promesse e mostrare i disegni e modelli, che la sepoltura del detto sig. Giovanni, la quale doveva fare il Tribolo, fu allogata a lui. E così presi de' marmi di Michelagnolo che erano in Fiorenza in via Mozza, guastatili senza rispetto, cominciò l' opera; perchè tornato il Tribolo da Carrara, trovò essergli stato levato, per essere egli troppo freddo e buono, il lavoro. L'anno che si fece parentado fra il sig. Duca Cosimo ed il sig. Don Pietro di Toledo marchese di Villafranca, allora viceré di Napoli, pigliando il sig. duca per moglie la signora Leonora sua figliuola, nel farsi in Fiorenza l'apparato delle nozze, fu dato cura al Tribolo di fare alla porta al Prato, per la quale doveva la sposa entrare venendo dal Poggio, un arco trionfale, il quale egli fece bellissimo e molto ornato di colonne, pilastri, architravi, cornicioni

e frontespizii; e perchè il detto arco andava tutto pieno di storie e di figure, oltre alle statue che furono di mano del Tribolo, fecero tutte le dette pitture Battista Franco Viniziano, Ridolfo Grillandaio, e Michele suo discepolo. La principal figura dunque che fece il Tribolo in quest'opera, la quale fu posta sopra il frontespizio nella punta del mezzo sopra un dado fatto di rilievo, fu una femmina di cinque braccia, fatta per la Fecondità con cinque putti, tre avvolti alle gambe, uno in grembo, e l'altro al collo; e questa, dove cala il frontespizio, era messa in mezzo da due figure della medesima grandezza, una da ogni banda; delle quali figure che stavano a giacere, una era la Sicurtà che s'appoggiava sopra una colonna con una verga sottile in mano, e l'altra era l'Eternità con una palla nelle braccia, e sotto ai piedi un vecchio canuto figurato per lo Tempo col Sole e la Luna in collo. Non dirò quali fussero l'opere di pittura che furono in quest'arco, perchè può vedersi da ciascuno nelle descrizioni dell'apparato di quelle nozze. E perchè il Tribolo ebbe particolar cura degli ornamenti del palazzo de' Medici, egli fece fare nelle lunette delle volte del cortile molte imprese con motti a proposito a quelle nozze, e tutte quelle de' più illustri di casa Medici. Oltre ciò nel cortile grande scoperto fece un sontuosissimo apparato pieno di storie, cioè da una parte di Romani e Greci, e dall'altre cose state fatte da uomini illustri di casa Medici, che tutte furono condotte dai più eccellenti giovani pittori che allora fussero in Fiorenza di ordine del Tribolo, Bronzino, Pier Francesco di Sandro (39), Francesco Bachiacca (40), Domenico Conti, (41), Antonio di Domenico, e Battista Franco Viniziano. Fece anco il Tribolo in sulla piazza di S. Marco sopra un grandissimo basamento alto braccia dieci (nel quale il Bronzino aveva dipinte di color di bronzo due bellissime storie nel zoccolo che era sopra le cornici) un cavallo di braccia dodici con le gambe dinanzi in alto, e sopra quello una figura armata e grande a proporzione, la quale figura avea sotto genti ferite e morte, e rappresentava il valorosissimo Sig. Giovanni de' Medici, padre di sua Eccellenza. Fu quest'opera con tanto giudizio ed arte condotta dal Tribolo, ch'ella fu ammirata da chiunque la vide; e quello che più fece maravigliare, fu la prestezza colla quale egli la fece, aiutato fra gli altri da Santi Buglioni scultore (42), il quale cadendo rimase storpiato d'una gamba, e poco mancò che non si morì. Di ordine similmente del Tribolo fece, per la commedia che si recitò, Aristotile da Sangallo (in questo veramente eccellentissimo, come si dirà nella vita

sua) una maravigliosa prospettiva; ed esso Tribolo fece per gli abiti degl'intermedi, che furono opera di Gio: Battista Strozzi (43) il quale ebbe carico di tutta la commedia, le più vaghe e belle invenzioni di vestiti, di calzari, d'acconciature di capo e d'altri abbigliamenti che sia possibile immaginarsi. Le quali cose furono cagione che il duca si servì poi in molte capricciose mascherate dell'ingegno del Tribolo, come in quella degli Orsi, per un palio di Bufale, in quella dei Corbi, ed in altre. Similmente l'anno che al detto sig. duca nacque il sig. Don Francesco suo primogenito, avendosi a fare nel tempio di S. Giovanni di Firenze un sontuoso apparato, il quale fusse onoratissimo e capace di cento nobilissimi giovani, le quali l'avevano ad accompagnare dal palazzo insino al detto tempio, dove aveva a ricevere il battesimo, ne fu dato carico al Tribolo, il quale insieme col Tasso (44), accomodandosi al luogo, fece che quel tempio, che per se è antico e bellissimo, pareva un nuovo tempio alla moderna ottimamente inteso, insieme con i sedieri intorno riccamente adorni di pitture e d'oro. Nel mezzo sotto la lanterna fece un vaso grande di legname intagliato in otto facce, il quale posava il suo piede sopra quattro scaglioni; ed in sui canti dell'otto facce erano certi viticcioni, i quali movendosi da terra, dove erano alcune zampe di leone, avevano in cima certi putti grandi, i quali facendo varie attitudini, tenevano con le mani la bocca del vaso e con le spalle alcuni festoni che giravano e facevano pendere nel vano del mezzo una ghirlanda attorno attorno. Oltre ciò avea fatto il Tribolo nel mezzo di questo vaso un basamento di legname con belle fantasie attorno, in sul quale mise per finimento il S. Gio. Battista di marmo alto braccia tre di mano di Donatello, che fu lasciato da lui nelle case di Gismondo Martelli, come si è detto nella vita di esso Donatello (45). Insomma essendo questo tempio dentro e fuori stato ornato, quanto meglio si può immaginare, era solamente stata lasciata in dietro la cappella principale, dove in un tabernacolo vecchio sono quelle figure di rilievo, che già fece Andrea Pisano. Onde pareva, essendo rinnovato ogni cosa, che quella cappella così vecchia togliesse tutta la grazia che l'altre cose tutte insieme avevano. Andando dunque un giorno il duca a vedere questo apparato, come persona di giudizio, lodò ogni cosa, e conobbe quanto si fusse bene accomodato il Tribolo al sito e luogo e ad ogni altra cosa. Solo biasimò sconciamente che a quella cappella principale non si fusse avuto cura; onde a un tratto, come persona risoluta, con bel giudizio ordinò che tutta quella parte fus-

se coperta con una tela grandissima dipinta di chiaroscuro, dentro la quale S. Gio. Battista battezzasse Cristo, ed intorno fussero popoli che stessero a vedere e si battezzassero, altri spogliandosi ed altri rivestendosi in varie attitudini; e sopra fusse un Dio Padre che mandasse lo Spirito Santo, e due fonti in guisa di fiumi per Ior. e Dan., i quali versando acqua facessero il Giordano. Essendo adunque ricerco di far quest' opera da M. Pier Francesco Riccio maiordomo allora del duca (46) e dal Tribolo, Iacopo da Pontormo non la volle fare, perciocchè il tempo che vi era solamente di sei giorni non pensava che gli potesse bastare: il simile fece Ridolfo Ghirlandaio, Bronzino, e molti altri. In questo tempo essendo Giorgio Vasari tornato da Bologna, e lavorando per M. Bindo Altoviti la tavola della sua cappella in S. Apostolo in Firenze, non era in molta considerazione, sebbene aveva amicizia col Tribolo e col Tasso, perciocchè avendo alcuni fatto una setta sotto il favore del detto M. Pier Francesco Riccio, chi non era di quella non partecipava del favore della corte, ancorchè fusse virtuoso e dabbene, la qual cosa era cagione che molti, i quali con l'aiuto di tanto principe si sarebbono fatti eccellenti, si stavano abbandonati, non si adoperando se non chi voleva il Tasso, il quale, come persona allegra, con le sue baie inzampognava colui (47), che non faceva e non voleva in certi affari se non quello che voleva il Tasso, il quale era architettore di palazzo e faceva ogni cosa. Costoro dunque avendo alcun sospetto d'esso Giorgio, il quale si rideva di quella loro vanità e sciocchezze, e più cercava di farsi da qualcosa mediante gli studi dell' arte che con favore, non pensavano al fatto suo, quando gli fu dato ordine dal sig. duca che facesse la detta tela con la già detta invenzione; la quale opera egli condusse in sei giorni di chiaroscuro, e la diede finita in quel modo che sanno coloro che videro quanta grazia ed ornamento ella diede a tutto quell' apparato, e quanto ella rallegrasse quella parte che più n' aveva bisogno in quel tempio e nelle magnificenze di quella festa. Si portò dunque tanto bene il Tribolo, per tornare oggimai onde mi sono, non so come, partito, che ne meritò somma lode; e gran parte degli ornamenti che fece fra le colonne, volse il duca che vi fussero lasciati, e vi sono ancora, e meritamente. Fece il Tribolo alla villa di Cristofano Rinieri a Castello, mentre che attendeva alle fonti del duca, sopra un vivaio che è in cima a una ragnaia in una nicchia un fiume di pietra bigia grande quanto il vivo, e getta acqua in un pilo grandissimo della medesima pietra, il qual fiume, che è fatto di pezzi, è commesso con tanta arte e diligenza che pare tutto d'un pezzo. Mettendo poi mano il Tribolo per ordine di sua Eccellenza a voler finire le scale della libreria di S. Lorenzo, cioè quelle che sono nel ricetto dinanzi alla porta, messi che n' ebbe quattro scaglioni, non ritrovando nè il modo nè le misure di Michelagnolo, con ordine del duca andò à Roma, non solo per intendere il parere di Michelagnolo intorno alle dette scale, ma per far opera di condurre lui a Firenze. Ma non gli riuscì nè l'uno nè l'altro; perciocchè non volendo Michelagnolo partire di Roma, con bel modo si licenziò; e quanto alle scale mostrò non ricordarsi più nè di misure nè d'altro. Il Tribolo dunque essendo tornato a Firenze, e non potendo seguitare l'opera delle dette scale, si diede a far il pavimento della detta libreria di mattoni bianchi e rossi, siccome alcuni pavimenti che aveva veduti in Roma; ma vi aggiunse un ripieno di terra rossa nella terra bianca mescolata col bolo per fare diversi intagli in que' mattoni; e così in questo pavimento fece ribattere tutto il palco e soffittato di sopra, che fu cosa molto lodata. Cominciò poi, e non finì, per mettere nel maschio della fortezza della porta a Faenza per Don Giovanni di Luna allora Castellano, un'arme di pietra bigia, ed un'aquila di tondo rilievo grande con due capi, quale fece di cera, perchè fusse gettata di bronzo; ma non se ne fece altro, e dell'arme rimase solamente finito lo scudo. E perchè era costume della città di Fiorenza fare quasi ogni anno per la festa di S. Giovanni Battista in sulla piazza principale la sera di notte una girandola, cioè una macchina piena di trombe di fuoco e di razzi ed altri fuochi lavorati, la qual girandola aveva ora forma di tempio, ora di nave, ora di scogli, e talora d' una città o d' un inferno, come più piaceva all' inventore, fu dato cura un anno di farne una al Tribolo, il quale la fece, come di sotto si dirà, bellissima. E perchè delle varie maniere di tutti questi così fatti fuochi, e particolarmente de' lavorati, tratta Vannoccio Sanese (49) ed altri, non mi distenderò in questo. Dirò bene alcune cose delle qualità delle girandole. Il tutto adunque si fa di legname con spazi larghi che spuntino in fuori da piè, acciocchè i raggi, quando hanno avuto fuoco, non accendano gli altri, ma si alzino mediante le distanze a poco a poco del pari, e secondando l'un l'altro, empiano il cielo del fuoco che è nelle ghirlande da sommo e da piè; si vanno, dico, spartendo larghi, acciò non abbrucino a un tratto, e facciano bella vista. Il medesimo fanno gli scoppi, i quali stando legati a quelle parti

ferme della girandola, fanno bellissime gazzarre. Le trombe similmente si vanno accomodando negli ornamenti, e si fanno uscire le più volte per bocca di maschere o d'altre cose simili. Ma l'importanza sta nell'accomodarla in modo, che i lumi, che ardono in certi vasi, durino tutta la notte, e facciano la piazza luminosa; onde tutta l'opera è guidata da un semplice stoppino, che bagnato in polvere piena di solfo ed acquavite, a poco a poco cammina ai luoghi dove egli ha di mano in mano a dar fuoco tanto che abbia fatto tutto. E perchè si figurano, come ho detto, varie cose, ma che abbiano che fare alcuna cosa col fuoco e siano sottoposte agli incendi ed era stata fatta molto innanzi la città di Sodoma e Lotto con le figliuole che di quella uscivano, ed altra volta Gerione con Virgilio e Dante addosso, siccome da esso Dante si dice nell'Inferno, e molto prima Orfeo che traeva seco da esso inferno Euridice, e altre molte invenzioni, ordinò sua Eccellenza che non certi fantocciai, che avevano già molt'anni fatto nelle girandole mille gofferie, ma un maestro eccellente facesse alcuna cosa che avesse del buono. Perchè datane cura al Tribolo, egli con quella virtù ed ingegno che aveva l'altre cose fatto, ne fece una in forma di tempio a otto facce bellissimo, alta tutta con gli ornamenti venti braccia, il qual tempio egli finse che fusse quello della Pace, facendo in cima il simulacro della Pace che mettea fuoco in un gran monte d'arme che aveva ai piedi; le quali arme, statua della Pace, e tutte l'altre figure, che facevano essere quella macchina bellissima, erano di cartoni, terra, e panni incollati, acconci con arte grandissima, erano, dico, di cotali materie, acciò l'opera tutta fusse leggieri, dovendo essere da un canapo doppio che traversava la piazza in alto sostenuta per molto spazio alta da terra. Ben è vero, che essendo stati acconci dentro i fuochi troppo spessi e le guide degli stoppini troppo vicine l'una all'altra, datole fuoco, fu tanta la veemenza dell'incendio, e grande e subita vampa, che ella si accese tutta a un tratto, e abbruciò in un baleno, dove aveva a durare ad ardere un'ora almeno; e che fu peggio, attaccatosi fuoco al legname ed a quello che dovea conservarsi, si abbruciarono i canapi ed ogni altra cosa a un tratto, e nacque infino a piccolo e poco piacere de' popoli. Ma quanto appartiene all'opera, ella fu la più bella che altra girandola, la quale insino a quel tempo fusse stata fatta giammai.

Volendo poi il duca fare per comodo dei suoi cittadini e mercanti la loggia di Mercato nuovo, e non volendo più di quello che potesse aggravare il Tribolo, il quale come

capo maestro de' capitani di Parte e commissari de' fiumi e sopra le fogne della città, cavalcava per lo dominio per ridurre molti fiumi, che scorrevano con danno, ai loro letti, riturare ponti, ed altre cose simili, diede il carico di quest'opere al Tasso per consiglio del già detto Messer Pier Francesco maiordomo, per farlo di falegname architettore, il che invero fu contra la volontà del Tribolo, ancorchè egli nol mostrasse e facesse molto l'amico con esso lui. E che ciò sia vero, conobbe il Tribolo nel modello del Tasso molti errori, de' quali, come si crede, nol volle altrimenti avvertire; come fu quello de' capitelli delle colonne, che sono a canto ai pilastri, i quali non essendo tanto lontana la colonna che bastasse, quando tirato su ogni cosa si ebbero a mettere a' luoghi loro, non vi entrava la corona di sopra della cima d'essi capitelli; onde bisognò tagliarne tanto, che si guastò quell'ordine, senza molti altri errori, de' quali non accade ragionare (50). Per lo detto M. Pier Francesco fece il detto Tasso la porta della chiesa di S. Romolo, ed una finestra inginocchiata (51) in sulla piazza del Duca d'un ordine a suo modo, mettendo i capitelli per base e facendo tante altre cose senza misura o ordine, che si poteva dire che l'ordine tedesco avesse cominciato a riavere la vita in Toscana (52) per mano di quest'uomo; per non dir nulla delle cose che fece in palazzo, di scale e di stanze, le quali ha avuto il duca a far guastare, perchè non avevano nè ordine, nè misura, nè proporzione alcuna, anzi tutte erano storpiate, fuor di squadra e senza grazia o comodo niuno le quali tutte cose non passarono senza carico del Tribolo, il quale intendendo, come faceva, assai, non parea che dovesse comportare che il suo principe gettasse via i danari, ed a lui facesse quella vergogna in su gli occhi, e che è peggio, non dovea comportare cotali cose al Tasso, che gli era amico. E ben conobbero gli uomini di giudizio la presunzione e pazzia dell'uno in voler fare quell'arte che non sapeva, ed il simular dell'altro, che affermava quello piacergli che certo sapeva che stava male; e di ciò facciano fede le opere che Giorgio Vasari ha avuto a guastare in palazzo con danno del duca e molta vergogna loro. Ma egli avvenne al Tribolo quello che avvenne al Tasso, perciocchè siccome il Tasso lasciò lo intagliare di legname, nel quale esercizio non aveva pari, e non fu mai buono architettore per aver lasciato un'arte nella quale molto valeva e datosi a un'altra della quale non sapea straccio e gli apportò poco onore: così il Tribolo lasciando la scultura, nella

quale si può dire con verità che fusse molto eccellente e faceva stupire ognuno, e datosi a volere dirizzare fiumi, l'una non seguitò con suo onore, e l'altra gli apportò anzi danno e biasimo, che onore ed utile; perciocchè non gli riuscì rassettare i fiumi e si fece molti nimici, e particolarmente in quel di Prato per conto di Bisenzio, ed in Valdinievole in molti luoghi. Avendo poi compero il duca Cosimo il palazzo de' Pitti, del quale si è in altro luogo ragionato, e desiderando sua Eccellenza d'adornarlo di giardini, boschi, e fontane e vivai, ed altre cose simili, fece il Tribolo tutto lo spartimento del monte in quel modo che egli sta, accomodando tutte le cose con bel giudizio ai luoghi loro, sebben poi alcune cose sono state mutate in molte parti del giardino: del qual palazzo de' Pitti, che è il più bello d'Europa, si parlerà altra volta con migliore occasione. Dopo queste cose fu mandato il Tribolo da sua Eccellenza nell'isola dell'Elba, non solo perchè vedesse la città e porto che vi aveva fatto fare, ma ancora perchè desse ordine di condurre un pezzo di granito tondo di dodici braccia per diametro, del quale si aveva a fare una tazza per lo prato grande de' Pitti, la quale ricevesse l'acqua della fonte principale. Andato dunque colà il Tribolo, e fatta fare una scafa a posta per condurre questa tazza, ed ordinato agli scarpellini il modo di condurla, se ne tornò a Fiorenza, dove non fu sì tosto arrivato che trovò ogni cosa piena di rumori e maladizioni contra di se, avendo di que' giorni le piene ed i nondazioni fatto grandissimi danni intorno a que' fiumi che egli aveva rassettati, ancorchè forse non per suo difetto in tutto fusse ciò avvenuto (53). Comunque fusse, o la malignità d'alcuni ministri e forse l'invidia, o che pure fusse così il vero, fu di tutti que' danni data la colpa al Tribolo, il quale non essendo di molto animo, ed anzi scarso di partiti che nò, dubitando che la malignità di qualcuno non gli facesse perdere la grazia del duca, si stava di malissima voglia quando gli sopraggiunse, essendo di debole complessione, una grandissima febbre a dì 20 d'agosto l'anno 1550,

nel qual tempo essendo Giorgio in Firenze per far condurre a Roma i marmi delle sepolture che papa Giulio III fece fare in S. Pietro a Montorio, come quegli che veramente amava la virtù del Tribolo, lo visitò e confortò, pregandolo che non pensasse se non alla sanità, e che guarito si ritraesse a finire l'opera di Castello, lasciando andare i fiumi che piuttosto potevano affogargli la fama che fargli utile o onore nessuno. La qual cosa come promise di voler fare, arebbe, mi credo io, fatta per ogni modo se non fusse stato impedito dalla morte che gli chiuse gli occhi a dì 7. di Settembre del medesimo anno. E così l'opere di Castello state da lui cominciate e messe innanzi rimasero imperfette; perciocchè sebbene si è lavorato dopo lui ora una cosa ed ora un' altra, non però vi si è mai atteso con quella diligenza e prestezza che si faceva, vivendo il Tribolo, e quando il signor duca era caldissimo in quell'opera. E di vero chi non tira innanzi le grandi opere, mentre coloro che fanno farle spendono volentieri e non hanno maggior cura, è cagione che si devia e si lascia imperfetta l'opera che arebbe potuto la sollecitudine e studio condurre a perfezione; e così per negligenza degli operatori rima ne il mondo senza quell' ornamento, ed eglino senza quella memoria ed onore, perciocchè rade volte addiviene, come a quest' opera di Castello, che mancando il primo maestro, quegli che in tal luogo succede voglia finirla secondo il disegno e modello del primo, con quella modestia che Giorgio Vasari di commissione del duca ha fatto, secondo l'ordine del Tribolo, finire il vivaio maggiore di Castello e l'altre cose, secondo che di mano in mano vorrà che si faccia sua Eccellenza.

Visse il Tribolo anni sessantacinque, fu sotterrato dalla compagnia dello Scalzo nella lor sepoltura, e lasciò dopo se Raffaello suo figliuolo, che non ha atteso all'arte, e due figliuole femmine, una delle quali è moglie di Davidde (54), che l'aiutò a murare tutte le cose di Castello, ed il quale, come persona di giudizio ed atto a ciò, oggi attende ai condotti dell'acqua di Fiorenza, di Pisa, e di tutti gli altri luoghi del dominio, secondo che piace a sua Eccellenza.

ANNOTAZIONI

(1) Era comune uso in Firenze il porre a tutti il soprannome, come apparisce più che da ogni altro, dalla storia del Varchi; e non si chiamando l'un l'altro se non pel soprannome, ne seguiva che di taluno si perdeva fino il nome della famiglia, come accadde al

Tribolo. *(Bottari)* — Secondo il Baldinucci il Tribolo conservò anche il soprannome paterno, essendo egli pure talvolta appellato Niccolò de' Pericoli. L' Anguillesi poi nelle sue *Notizie storiche dei RR. Palazzi e Ville*, tratte in gran parte da manoscritti inediti, lo chiama replicatamente Niccolò Braccini, ma non dice in qual documento ne abbia ripescato il cognome.

(2) Nell'edizione de' Giunti, per manifesto errore di stampa, leggesi Nanni Vachero; errore conservato nella ristampa bolognese del Manolessi; ma nella vita del Sansovino essendo nominato di nuovo questo artefice, anche nella edizione de' Giunti si legge Nanni Unghero. Di costui si trovano lettere nel Tomo III delle Pittoriche. Vedi più sotto la nota 20.

(3) Adesso è in chiesa, e vedesi in una nicchia al sinistro pilone del grand' arco che sostiene la cupola, alla fine della navata di mezzo.

(4) Il Solosmeo trovasi mentovato sopra a pag. 580 col. I, tra gli scolari d' Andrea del Sarto.

(5) Fu poi donato dal Bartolini stesso a Cosimo I, e collocato in seguito nella pubblica Galleria ove tuttora si trova. Nell' incendio che avvenne nel 1762 di una parte di detto edifizio, il Bacco andò in pezzi; ma questi furono con tal diligenza riuniti, e dove occorreva suppliti colla scorta dei gessi già formati quando la statua medesima era salda, che i danni sofferti sono poco visibili.

(6) Nella villa chiamata *Caserotta* appartenente adesso alla famiglia Ganucci.

(7) Le due Sibille unitamente a due Storie di bassorilievo fatte dal Tribolo alla porta di S. Petronio sono encomiate dal Cicognara nel Tomo II della sua storia della Scultura; e alle Tavole II, e LXVI se ne vedono incisi i disegni. Di esse parimente e delle altre sculture che adornano le porte di S. Petronio si trovano le stampe e le lodi nell' opera che intorno alle medesime è stata di recente pubblicata in Bologna da Giuseppe Guizzardi colle illustrazioni del March. Virgilio Davía.

(8) Nella Cappella Zambeccari in S. Petronio, detta delle reliquie, vedesi adesso due statue del Tribolo, e il gran Bassorilievo di marmo rappresentante l' Assunzione di M. V., che era nella Chiesa di Galiera, come si leggerà poco sotto.

(9) Stagio, ossia Anastagio Stagi da Pietrasanta, eccellente scultore, specialmente nel genere di fogliami, ornamenti, grottesche e cose simili, alle quali sapeva maestrevolmente accomodare graziose figurine. Nel Duomo di Pisa si ammirano diversi suoi lavori, alcuni de' quali sono citati dal Vasari.

(10) Nel Duomo di Pisa vedesi all' altare di S. Biagio una piccola figura di detto Santo, che vien riguardata quale opera del Tribolo.

(11) In ciò il Tribolo si mostrò assai perito e ingegnoso artefice ed architetto; ma non so se altrettanto buon cittadino. *(Bottari)* — Michelangelo certamente non avrebbe dato quel suggerimento, nè avrebbe accettata simile commissione.

(12) Pitture da lungo tempo perite.

(13) Del Mosca si trova la vita più oltre.

(14) La vita di quest' artefice è unita a quella di Baccio suo fratello. Vedi sopra a pag. 549.

(15) Di Francesco e di alcune sue opere ha già fatto menzione il Vasari a pag. 496 col. 2., e torna a parlarne verso la fine di quest'opera allorchè ragiona degli Accademici del Disegno allora viventi.

(16) Di Girolamo ferrarese scultore, discepolo di Andrea Sarsovino, si dà notizia più sotto, nel seguito della vita di Girolamo da Carpi.

(17) Ossia Francesco Ferrucci da Fiesole. Non va confuso con altro scultore dello stesso nome e della medesima famiglia, il quale fu il il primo tra'moderni a scolpire figure di porfido, come si è letto di sopra nell' introduzione a pag. 18, col. 2.

(18) Si veggono ambedue in S. Lorenzo nella cappella, detta Sagrestia nuova, architettata da Michelangelo.

(19) Nell' Accademia delle Belle Arti si conservano tre delle nominate figure fatte dal Tribolo, e sono l'Aurora, il Giorno e il Crepuscolo. Dell' ultima, rappresentante la Notte che fu donata al Figiovanni, e in ultimo al Vasari, non sappiamo il destino.

(20) Sono state malamente danneggiate dal tempo. Per questo lavoro ebbe lo scultore 130 scudi, come rilevasi da una lettera scritta da Nanni Unghero al Sangallo, e inserita nel tomo terzo delle *Pittoriche*.

(21) I suoi cittadini non lo aggravarono con calunnie. Portarono essi lagnanze a Carlo V » per l' aspro governo che faceva il Duca, per » la sua sfrenata libidine, e per aver egli » contravvenuto a quanto lo stesso Cesare a- » veva ordinato nel 1530 intorno a Firenze, » accordandole la conservazione della Liber- » tà, e i privilegii della Repubblica; laddo- » ve Alessandro ne aveva usurpata la si- » gnoria ». (Muratori *Annali d' Italia*, Anno 1535).

(22) Ecco però come: »Alle accuse dei Fio- » rentini dette (il Duca) quella risposta che » a lui parve più propria: ma ossia che l' ef- » ficacia del denaro applicato ai ministri ce-

„ sarci, producesse que'buoni effetti che suol
„ produr sempre; o pure che l'Imperatore,
„ trovandosi in procinto di una nuova guer-
„ ra in Italia, conoscesse più profittevole ai
„ suoi interessi l'avere in Firenze un sol do-
„ minante, dipendente dai suoi cenni, che
„ un'unione di molte teste quasi sempre di-
„ sunite tra loro, e inclinate più in favor dei
„ Franzesi, come veramente erano i Fiorenti-
„ ni: certo è che sentenziò in favore del Du-
„ ca e il riconobbe Signor di Firenze. In ol-
„ tre gli diede per moglie la tante volte pro-
„ messa Margherita sua figlia naturale, con
„ certi patti co' quali trasse da lui buo-
„ na somma di danari. (Murat. op. cit.
anno 1536).

(23) Di questo Tasso intagliatore in legno
si parla nuovamente poco sotto.

(24) Il dì 4 di Maggio 1536, essendo ve-
nuto in Firenze il 29 del mese antecedente.

(25) Ora è nella Cappella delle Reliquie
in S. Petronio, come si è detto nella nota 8.

(26) Ciò avvenne nel 1537 il giorno dell'
Epifania.

(27) Il nome di Castello non era venuto a
questa villa perchè ivi fosse stato per l'innan-
zi un fortilizio, ma perchè eravi il ricettacolo
e lo spartitoio dell'acque d'un antico condot-
to. I luoghi ove si adunavano le acque porta-
te da un condotto maggiore, e da dove per
mezzo di altri minori si distribuivano in va-
rie parti della città, si chiamavano dai latini
Castella. (V. Moreni *Notiz. Stor. dei Contor-
ni di Firenze.* T. I. p. 101).

(28) Maria di Iacopo Salviati moglie di
Giovanni delle Bande nere, e madre perciò di
Cosimo I.

(29) Si conserva da varii anni in un cortile
del Palazzo Alessandri in Borgo degli Albiz-
zi. Trovasi incisa dallo Zuccherelli che erro-
neamente l'attribuì a Michelangelo.

(30) I due vivaj sul prato davanti alla vil-
la furono fatti asciugare dal Granduca Pietro
Leopoldo I.

(31) Da questo sito è impossibile veder
Siena, che dalla parte di Firenze non si sco-
pre se non quando uno è ad essa molto vici-
no. *(Bottari)*—Solamente dall'altura di Pie-
tra Marina, poggio sopra a Carmignano, si
scorge con un buon canocchiale la cima del-
la Torre detta del Mangia.

(32) La Castellina è un luogo dei Fra-
ti Carmelitani, poco distante da Castello.

(33) La Petraia è un'altra deliziosa villa
del Granduca, anch'essa non molto lontana
da Castello.

(34) Oggi appellato Monte Senario, ove
sussiste un convento di Frati dell'ordine dei
Servi di Maria, e dove ebbe principio un tal
religioso istituto.

(35) Questa bellissima tazza, colla figura
di bronzo qui descritta, ammirasi presente-
mente nella nominata villa della Petraia, sta-
tavi trasportata per ordine del Granduca Pie-
tro Leopoldo.

(36) Questa sussiste sempre nel suo primie-
ro sito.

(37) Furono modellati da Pierin da Vinci
come s'intenderà nella seguente vita.

(38) Da Bartolommeo Ammannati col dise-
gno del Tribolo.

(39) Discepolo d'Andrea del Sarto.

(40) Francesco Ubertini detto il Bachiacca,
ricordato più volte dal Vasari, ma più di-
stesamente nella vita di Bastiano, detto Ari-
stotile, che leggerasi più oltre.

(41) Scolaro anch' esso d'Andrea del Sar-
to. Veggasi nella vita di questo pittore a pag.
580 col. I.

(42) Costui è nominato anche nella vi-
ta del Buonarroti, avendone fatto il busto
che fu collocato sul catafalco nelle esequie
di esso.

(43) Poeta celebre ed elegante, come ap-
pare dalle sue poesie stampate. *(Bottari)*

(44) Bernardo Tasso abilissimo intaglia-
re di legname, e come tale lodato dal Cellini.
Divenne poi Architetto di Palazzo come si leg-
gerà tra poco.

(45) Vedi sopra a pag. 275 col. I.

(46) Questo mess. Francesco Riccio è assai
maltrattato da Benvenuto Cellini nella vita
che di se scrisse, ove gli dà della bestia, e di-
ce che era stato un pedantuzzo del Duca. Se
poi questo bizzarro artefice e scrittore abbia
in ciò avuto il torto intieramente, si rileverà
da quanto vien narrato poco sotto, e da
quello che si leggerà nella vita del Bandi-
nelli.

(47) Cioè il detto maggiordomo Francesco
Ricci, il quale per proteggere il Tasso, e di
legnaiolo ed intagliatore farlo architetto, te-
neva indietro tanti bravi professori che in
quel tempo fiorivano, siccome erano il Tri-
bolo, l'Ammannato, e lo stesso Giorgio Va-
sari.

(48) La scala della Biblioteca Mediceo-Lau-
renziana fu poi messa su dal Vasari, come
è da lui narrato nella vita di Michelan-
gelo.

(49) Vannoccio Biringucci nella sua *Piro-
technia. (Bottari)*

(50) Questa loggia, nonostante i difetti ri-
levati dottamente dal Vasari, è assai ma-
gnifica, e non manca di vaghezza e di altri
pregii.

(51) Non sussiste più nè la detta porta, nè
la Chiesa di S. Romolo, nè la finestra ch'era
ad essa vicina. Della prima nondimeno se ne
può vedere il disegno nella Tav. XXI del To-

mo primo dell'opera di Ferd. Ruggieri intitolata *Corso d'architettura ec.*

(52) » Alcuni dicono lo stesso al presente non della sola Toscana, ma di tutta Italia ». Così notò il Bottari nel 1759; e nel 1836 potrebbesi aggiungere che un tal gusto ha d'assai dilatato i confini; e non contento di deturpar gli edifizi; a guisa di contagio ha estesa la sua influenza sulle decorazioni, sui mobili degli interni appartamenti, e persino sulla tipografia!

(53) Il difetto del Tribolo fu di credere di sapere una scienza la quale non aveva per anche i principii e i fondamenti che le diede cent'anni dopo Benedetto Castelli nel suo trattato delle *Acque correnti. (Bottari)*

(54) David Fortini i cui discendenti si stabilirono in Firenze e vi ottennero la cittadinanza.

VITA DI PIERINO DA VINCI

SCULTORE

Benchè coloro si sogliono celebrare, i quali hanno virtuosamente adoperato alcuna cosa, nondimeno se le già fatte opere da alcuno mostrano le non fatte, che molte sarebbono state e molto più rare, se caso inopinato e fuor dell'uso comune non accadeva che l'interrompesse, certamente costui ove sia chi dell'altrui virtù voglia essere giusto estimatore, così per l'una come per l'altra parte, e per quanto e' fece e per quel che fatto arebbe, meritamente sarà lodato e celebrato. Non dovranno adunque al Vinci scultore nuocere i pochi anni che egli visse, e torgli le degne lode nel giudizio di coloro che dopo noi verranno, considerando che egli allora fioriva e d'età e di studj, quando quel che ognuno ammira fece e diede al mondo; ma era per mostrarne più copiosamente i frutti, se tempesta nimica i frutti e la pianta non isvegliava.

Ricordomi d'aver altra volta detto, che nel castello di Vinci nel Valdarno di sotto fu ser Piero padre di Lionardo da Vinci pittore famosissimo (I). A questo ser Piero nacque dopo Lionardo Bartolommeo ultimo suo figliuolo, il quale standosi a Vinci, e venuto in età, tolse per moglie una delle prime giovani del castello. Era desideroso Bartolommeo d'avere un figliuolo mastio, e narrando molte volte alla moglie la grandezza dell'ingegno che aveva avuto Lionardo suo fratello, pregava Iddio che la facesse degna che per mezzo di lei nascesse in casa sua un altro Lionardo, essendo quello già morto. Natogli adunque in breve tempo, secondo il suo desiderio, un grazioso fanciullo, gli voleva porre il nome di Lionardo; ma consigliato da' parenti a rifare il padre, gli pose nome Piero. Venuto nell'età di tre anni, era il fanciullo di volto bellissimo e ricciuto, e molta grazia mostrava in tutti i gesti e vivezza d'ingegno

mirabile, in tanto che venuto a Vinci ed in casa di Bartolommeo alloggiato maestro Giuliano del Carmine (2) astrologo eccellente, e seco un prete chiromante, che erano amendue amicissimi di Bartolommeo, e guardata la fronte e la mano del fanciullo, predissono al padre, l'astrologo e 'l chiromante insieme, la grandezza dell'ingegno suo, e che egli farebbe in poco tempo profitto grandissimo nell'arti mercuriali, ma che sarebbe brevissima la vita sua (3). E troppo fu vera la costor profezia, perchè nell'una parte e nell'altra (bastando in una) nell'arte e nella vita si volle adempiere. Crescendo dipoi Piero, ebbe per maestro nelle lettere il padre; ma da se senza maestro datosi a disegnare ed a fare cotali fantoccini di terra, mostrò che la natura e la celeste inclinazione conosciuta dall'astrologo e dal chiromante già si svegliava e cominciava in lui a operare: per la qual cosa Bartolommeo giudicò che il suo voto fosse esaudito da Dio; e parendogli che 'l fratello gli fusse stato renduto nel figliuolo, pensò a levare Piero da Vinci, e condurlo a Firenze. Così fatto adunque senza indugio, pose Piero, che già era di dodici anni, a star col Bandinello in Firenze, promettendosi che l'Bandinello, come amico già di Lionardo, terrebbe conto del fanciullo e gl'insegnerebbe con diligenza, perciocchè gli pareva che egli più della scultura si dilettasse, che della pittura. Venendo dipoi più volte in Firenze, conobbe che 'l Bandinello non corrispondeva co' fatti al suo pensiero, e non usava nel fanciullo diligenza nè studio, con tutto che pronto lo vedesse all'imparare. Per la qual cosa, toltolo al Bandinello, lo dette al Tribolo, il quale pareva a Bartolommeo che più s'ingegnasse d'aiutare coloro i quali cercavano d'imparare, e che più attendesse agli studj dell'arte e portasse ancora più affezione alla

memoria di Lionardo. Lavorava il Tribolo a Castello, villa di sua Eccellenza, alcune fonti: laddove Piero cominciato di nuovo al suo solito a disegnare, per aver quivi la concorrenza degli altri giovani che teneva il Tribolo, si messe con molto ardore d' animo a studiare il dì e la notte, spronandolo la natura, desiderosa di virtù e d' onore, e maggiormente accendendolo l' esempio degli altri pari a se, i quali tuttavia si vedeva intorno; onde in pochi mesi acquistò tanto, che fu di maraviglia a tutti: e cominciato a pigliar pratica in su' ferri, tentava di veder se la mano e lo scarpello obbediva fuori alla voglia di dentro ed a' disegni suoi dell' intelletto. Vedendo il Tribolo questa sua prontezza, ed appunto avendo fatto allora fare un acquaio di pietra per Cristofano Rinieri, dette a Piero un pezzetto di marmo, del quale egli facesse un fanciullo per quell' acquaio che gettasse acqua dal membro virile. Piero preso il marmo con molta allegrezza, e fatto prima un modelletto di terra, condusse poi con tanta grazia il lavoro, che il Tribolo e gli altri fecero coniettura che egli riuscirebbe di quelli che si trovano rari nell' arte sua. Dettegli poi a fare un mazzocchio ducale di pietra sopra un' arme di palle per M. Pier Francesco Riccio maiordomo del duca, ed egli lo fece con due putti i quali, intrecciandosi le gambe insieme, tengono il mazzocchio in mano e lo pongono sopra l' arme, la quale è posta sopra la porta d' una casa che allora teneva il maiordomo dirimpetto a' preti di S. Giuliano a lato a' preti di S. Antonio (4). Veduto questo lavoro tutti gli artefici di Firenze fecero il medesimo giudizio che il Tribolo aveva fatto innanzi. Lavorò dopo questo un fanciullo che stringe un pesce che getti acqua per bocca per le fonti di Castello; ed avendogli dato il Tribolo un pezzo di marmo maggiore, ne cavò Piero due putti che s' abbracciano l' un l' altro, e strignendo pesci, gli fanno schizzare acqua per bocca. Furono questi putti sì graziosi nelle teste e nella persona e con sì bella maniera condotti di gambe, di braccia e di capelli, che già si potette capire che arebbe condotto ogni difficile lavoro a perfezione. Preso adunque animo e comperato un pezzo di pietra bigia lungo due braccia e mezzo, e condottolo a casa sua al canto alla Briga, cominciò Piero a lavorarlo la sera quando tornava, e la notte ed i giorni delle feste, intanto che a poco a poco lo condusse al fine. Era questa una figura di Bacco che aveva un satiro a' piedi, e con una mano tenendo una tazza, nell' altra aveva un grappolo d' uva, e il capo gli cingeva una corona d' uva, secondo un modello fatto da lui stesso di terra. Mostrò in questo e negli altri suoi primi lavori Piero

un' agevolezza maravigliosa, la quale non offende mai l' occhio, nè in parte alcuna è molesta a chi riguarda. Finito questo Bacco, lo comperò Bongianni Capponi, ed oggi lo tiene Lodovico Capponi suo nipote in una sua corte. Mentre che Piero faceva queste cose, pochi sapevano ancora che egli fusse nipote di Lionardo da Vinci; ma facendo l' opere sue lui noto e chiaro, di qui si scoperse insieme il parentado e 'l sangue. Laonde tuttavia dappoi sì per l' origine del zio e sì per la felicità del proprio ingegno, col quale e' rassomigliava tanto uomo, fu per innanzi non Piero, ma da tutti chiamato il Vinci. Il Vinci adunque, mentre che così si portava, più volte e da diverse persone aveva udito ragionare delle cose di Roma appartenenti all' arte e celebrarle, come sempre da ognuno si fa; onde in lui s' era un grande desiderio acceso di vederle, sperando d' averne a cavare profitto, non solamente vedendo l' opere degli antichi, ma quelle di Michelagnolo; e lui stesso allora vivo e dimorante in Roma. Andò adunque in compagnia d' alcuni amici suoi, e veduta Roma e tutto quello che egli desiderava, se ne tornò a Firenze, considerato giudiziosamente che le cose di Roma erano ancora per lui troppo profonde, e volevano esser vedute ed imitate non così ne' princ ipj, ma dopo maggior notizia dell' arte. Aveva allora il Tribolo finito un modello del fuso della fonte del laberinto, nel quale sono alcuni satiri di basso rilievo e quattro maschere mezzane e quattro putti piccoli tutti tondi che seggono sopra certi viticci. Tornato adunque il Vinci, gli dette il Tribolo a fare questo fuso, ed egli lo condusse e finì, facendovi dentro alcuni lavori gentili non usati da altri che da lui, i quali molto piacevano a ciascuno che gli vedeva. Avendo il Tribolo fatto finire tutta la tazza di marmo di quella fonte, pensò di fare in su l' orlo di quella quattro fanciulli tutti tondi, che stessino a giacere e scherzassino con le braccia e con le gambe nell' acqua con varj gesti, per gettargli poi di bronzo, il Vinci per commissione del Tribolo gli fece di terra, i quali furono poi gettati di bronzo da Zanobi Lastricati scultore e molto pratico nelle cose di getto, e furono posti non è molto tempo intorno alla fonte, che sono cosa bellissima a vedere (5). Praticata giornalmente col Tribolo Luca Martini, provveditore allora della muraglia di Mercato nuovo, il quale desiderando di giovare al Vinci, lodando molto il valore dell' arte e la bontà de' costumi in lui, gli provvedde un pezzo di marmo alto due terzi e lungo un braccio e un quarto. Il Vinci preso il marmo vi fece dentro un Cristo battuto alla colonna, nel quale si vede osservato l' ordine del basso rilievo e del dise-

gno. E certamente egli fece maravigliare ognuno, considerando che egli non era pervenuto ancora a diciassette anni dell' età sua, ed in cinque anni di studio aveva acquistato quello nell' arte che gli altri non acquistano se non con lunghezza di vita e con grande sperienza di molte cose. In questo tempo il Tribolo avendo preso l' ufficio del capomaestro delle fogne della città di Firenze, secondo il quale ufficio ordinò che la fogna della piazza vecchia di S. Maria Novella s' alzasse da terra, acciocchè più essendo capace meglio potesse ricevere tutte l' acque che da diverse parti a lei concorrono; per questo adunque commesse al Vinci che facesse un modello d' un mascherone di tre braccia, il quale aprendo la bocca inghiottisce l' acque piovane. Dipoi per ordine degli ufficiali della Torre, allogata quest' opera al Vinci, egli per condurla più presto, chiamato Lorenzo Marignolli scultore, in compagnia di costui la finì in un sasso di pietra forte; e l' opera è tale, che con utilità non piccola della città tutta quella piazza adorna (6). Già pareva al Vinci avere acquistato tanto nell' arte, che il vedere le cose di Roma maggiori, ed il praticare con gli artefici che sono quivi eccellentissimi, gli apporterebbe gran frutto; però porgendosi occasione d' andarvi, la prese volentieri. Era venuto Francesco Bandini da Roma, amicissimo di Michelagnolo Buonarroti; costui per mezzo di Luca Martini conosciuto il Vinci e lodatolo molto, gli fece fare un modello di cera d' una sepoltura, la quale voleva fare di marmo alla sua cappella in S. Croce, e poco dopo nel suo ritorno a Roma, perciocchè il Vinci aveva scoperto l' animo suo a Luca Martini, il Bandino lo menò seco, dove studiando tuttavia dimorò un anno, e fece alcune opere degne di memoria. La prima fu un Crocifisso di bassorilievo che rende l' anima al padre, ritratto da un disegno fatto da Michelagnolo. Fece al cardinal Ridolfi un petto di bronzo per una testa antica, ed una Venere di bassorilievo di marmo, che fu molto lodata. A Francesco Bandini racconciò un cavallo antico, al quale molti pezzi mancavano e lo ridusse intero. Per mostrare ancora qualche segno di gratitudine, dove egli poteva, in verso Luca Martini, il quale gli scriveva ogni spaccio e lo raccomandava di continovo al Bandino, parve al Vinci di far di cera tutto tondo e di grandezza il Moisè di Michelagnolo, il qual è in S. Pietro in Vincola alla sepoltura di papa Giulio II, che non si può vedere opera più bella di quella: così fatto di cera il Moisè, lo mandò a donare a Luca Martini. In questo tempo che il Vinci stava a Roma e le dette cose faceva, Luca Martini fu fatto dal duca di Firenze provveditore di Pisa, e nel suo ufficio non si scordò dell' amico suo. Perchè scrivendogli che gli preparava la stanza e provvedeva di un marmo di tre braccia, sicchè egli se ne tornasse a suo piacere, perciocchè nulla gli mancherebbe appresso di lui, il Vinci da queste cose invitato e dall' amore che a Luca portava, si risolvè a partirsi di Roma e per qualche tempo eleggere Pisa per sua stanza, dove stimava d' avere occasione d' esercitarsi e di fare sperienza della sua virtù. Venuto adunque in Pisa, trovò che il marmo era già nella stanza acconcio, secondo l' ordine di Luca, e cominciando a volerne cavare una figura in piè, s' avvide che il marmo aveva un pelo, il quale le scemava un braccio. Per lo che risoluto a voltarlo a giacere, fece un fiume giovane che tiene un vaso che getta acqua, ed è il vaso alzato da tre fanciulli, i quali aiutano a versare l' acqua al fiume, e sotto i piedi a lui molta copia d' acqua discorre, nella quale si veggono pesci guizzare ed uccelli acquatici in varie parti volare. Finito questo fiume, il Vinci ne fece dono a Luca, il quale lo presentò alla duchessa, ed a lei fu molto caro, perchè allora essendo in Pisa Don Garzia di Toledo suo fratello venuto con le galere, ella lo donò al fratello, il quale con molto piacere lo ricevette per le fonti del suo giardino di Napoli a Chiaia. Scriveva in questo tempo Luca Martini sopra la commedia di Dante alcune cose, ed avendo mostrata al Vinci la crudeltà descritta da Dante, la quale usarono i Pisani e l'arcivescovo Ruggieri contro al conte Ugolino della Gherardesca, facendo lui morire di fame con quattro suoi figliuoli nella torre perciò cognominata della fame, porse occasione e pensiero al Vinci di nuova opera e di nuovo disegno. Però mentre che ancora lavorava il sopraddetto fiume, messe mano a fare una storia di cera per gettarla di bronzo alta più d' un braccio e larga tre quarti, nella quale fece due figliuoli del conte morti, uno in atto di spirare l' anima, uno che vinto dalla fame è presso all' estremo, non pervenuto ancora all' ultimo fiato, il padre in atto pietoso e miserabile, cieco, e di dolore pieno va brancolando sopra i miseri corpi de' figliuoli distesi in terra. Non meno in questa opera mostrò il Vinci la virtù del disegno, che Dante ne' suoi versi mostrasse il valore della poesia, perchè non men compassione muovono in chi riguarda gli atti formati nella cera dallo scultore, che facciano in chi ascolta gli accenti e le parole notate in carta vive da quel poeta. E per mostrare il luogo dove il caso seguì, fece da piè il fiume d' Arno che tiene tutta la larghezza della storia, perchè poco discosto dal fiume è in Pisa la sopraddetta torre; sopra la quale figurò an-

cora una vecchia ignuda, secca, e paurosa intesa per la Fame, quasi nel modo che la descrive Ovidio. Finita la cera gettò la storia di bronzo, la quale sommamente piacque ed in corte e da tutti fu tenuta cosa singolare (7). Era il duca Cosimo allora intento a beneficare ed abbellire la città di Pisa, e già di nuovo aveva fatto fare la piazza del Mercato con gran numero di botteghe intorno, e nel mezzo messe una colonna alta dieci braccia, sopra la quale per disegno di Luca doveva stare una statua in persona della Dovizia. Adunque il Martini parlato col duca, e messogli innanzi il Vinci, ottenne che 'l duca volentieri gli concesse la statua, desiderando sempre sua Eccellenza d' aiutare i virtuosi e di tirare innanzi i buoni ingegni. Condusse il Vinci di trevertino la statua tre braccia e mezzo alta, la quale molto fu da ciascheduno lodata; perchè avendole posto un fanciulletto a' piedi che l' aiuta tenere il corno dell' abbondanza, mostra in quel sasso, ancorachè ruvido e malagevole, nondimeno morbidezza e molta facilità (8). Mandò dipoi Luca a Carrara a far cavare un marmo cinque braccia alto e largo tre, nel quale il Vinci avendo già veduto alcuni schizzi di Michelagnolo d' un Sansone che ammazzava un Filisteo con la mascella d' asino, disegnò da questo soggetto fare a sua fantasia due statue di cinque braccia. Onde mentre che l' marmo veniva, messosi a fare più modelli variati l' uno dall' altro, si fermò a uno: e dipoi venuto il sasso, a lavorarlo incominciò e lo tirò innanzi assai, imitando Michelagnolo nel cavare a poco a poco da' sassi il concetto suo e l' disegno, senza guastargli o farvi altro errore. Condusse in quest' opera gli strafori sottosquadra e soprasquadra, ancorachè laboriosi, con molta facilità, e la maniera di tutta l' opera era dolcissima. Ma perchè l' opera era faticosissima, s' andava intrattenendo con altri studj e lavori di manco importanza. Onde nel medesimo tempo fece un quadro piccolo di basso rilievo di marmo, nel quale espresse una nostra Donna con Cristo, con S. Giovanni e con S. Lisabetta, che fu ed è tenuto cosa singolare, ed ebbelo l'illustrissima duchessa, ed oggi è fra le cose care del duca nel suo scrittoio (9).

Messe dipoi mano a una istoria in marmo di mezzo e basso rilievo alta un braccio e lunga un braccio e mezzo, nella quale figurava Pisa restaurata dal duca, il quale è nell' opera presente alla città ed alla restaurazione d'essa sollecitata dalla sua presenza. Intorno al duca sono le sue virtù ritratte, e particolarmente una Minerva figurata per la sapienza e per l'arti risuscitate da lui nella città di Pisa, ed ella è cinta intorno da molti mali e difetti naturali del luogo, i quali a guisa di nemici l'assediavano per tutto e l' affliggevano. Da tutti questi è stata poi liberata quella città dalle sopraddette virtù del duca. Tutte queste virtù intorno al duca e tutti que' mali intorno a Pisa erano ritratti con bellissimi modi ed attitudini nella sua storia dal Vinci: ma egli la lasciò imperfetta, e desiderata molto da chi la vede, per la perfezione delle cose finite in quella (10).

Cresciuta per queste cose e sparsa intorno la fama del Vinci, gli eredi di M. Baldassarre Turini da Pescia lo pregarono che e' facesse un modello d' una sepoltura di marmo per M. Baldassarre; il quale fatto e piaciuto loro e convenuti che la sepoltura si facesse, il Vinci mandò a Carrara a cavare i marmi Francesco del Tadda valente maestro d'intaglio di marmo (11). Avendogli costui mandato un pezzo di marmo, il Vinci cominciò una statua e ne cavò una figura abbozzata sì fatta, che chi altro non avesse saputo, che la sepoltura si facesse, il Vinci mandò a Carrara a cavare i marmi Francesco del Tadda valente maestro d'intaglio di marmo (11). Avendogli costui mandato un pezzo di marmo, il Vinci cominciò una statua e ne cavò una figura abbozzata sì fatta, che chi altro non avesse saputo, avrebbe detto che certo Michelagnolo l' ha abbozzata. Il nome del Vinci e la virtù era già grande ed ammirata da tutti, e molto più che a sì giovane età non sarebbe richiesto, ed era per ampliare ancora e diventare maggiore e per adeguare ogni uomo nell' arte sua, come l' opere sue senza l' altrui testimonio fanno fede, quando il termine a lui prescritto dal cielo, essendo d' appresso, interruppe ogni suo disegno, fece l'aumento suo veloce in un tratto cessare, e non patì che più avanti montasse, e privò il mondo di molta eccellenza d' arte e di opere, delle quali, vivendo il Vinci, egli si sarebbe ornato. Avvenne in questo tempo mentre che il Vinci all' altrui sepoltura era intento, non sapendo che la sua si preparava, che il duca ebbe a mandare per cose d' importanza Luca Martini a Genova, il quale sì perchè amava il Vinci e per averlo in compagnia, e sì ancora per dare a lui qualche diporto e sollazzo e fargli vedere Genova, andando lo menò seco; dove mentre che i negozj si trattavano dal Martini, per mezzo di lui M. Adamo Centurioni dette al Vinci a fare una figura di S. Gio. Battista, della quale egli fece il modello. Ma tosto venutagli la febbre, gli fu per raddoppiare il male insieme ancora tolto l' amico, forse per trovare via che il fato s'adempiesse nella vita del Vinci. Fu necessario a Luca per lo interesse del negozio a lui commesso, che egli andasse a trovare il duca a Firenze; laonde partendosi dall' infermo amico, con molto dolore dell' uno e dell' altro, lo lasciò in casa dell' abate Nero, e strettamente a lui lo raccomandò, benchè egli mal volentieri restasse in Genova. Ma il Vinci ogni dì sentendosi peggiorare, si risolvè a levarsi di Genova, e fatto venire da Pisa un suo creato, chiamato Tiberio Cavalieri si fece con l' aiuto di costui condurre a

Livorno per acqua, e da Livorno a Pisa in ceste. Condotto in Pisa la sera a ventidue ore, essendo travagliato ed afflitto dal cammino e dal mare e dalla febbre, la notte mai non posò, e la seguente mattina in sul far del giorno passò all' altra vita, non avendo dell' età sua ancora passato i ventitre anni. Dolse a tutti gli amici la morte del Vinci ed a Luca Martini eccessivamente, e dolse a tutti gli altri, i quali s' erano promesso di vedere dalla sua mano di quelle cose che rare volte si veggono: e M. Benedetto Varchi amicissimo alle sue virtù ed a quelle di ciascheduno gli fece poi per memoria delle sue lodi questo sonetto:

Come potrò da me, se tu non presti ·
O forza o tregua al mio gran duolo interno,
Soffrirlo in pace mai, Signor superno,
Che fin qui nuova ognor pena mi desti?
Dunque de' miei più cari or quegli or questi
Verde sen voli all' alto asilo eterno,
Ed io canuto in questo basso inferno
A pianger sempre e lamentarmi resti?
Sciolgami almen tua gran bontade quinci,
Or che reo fato nostro o sua ventura,
Ch' era ben degno d' altra vita e gente,
Per far più ricco il cielo, e la scultura
Men bella, e me col buon MARTIN dolen-
(te (12)*,*
N' ha privi, o pieta, del secondo VINCI.

ANNOTAZIONI

(1) Vedi sopra a pag. 445 il principio della vita di Leonardo.

(2) Fra Giuliano Ristori da Prato.

(3) A tempo del Vasari si dava gran credito agli astrologi, chiromanti ec. e la storia di quella età, e del secolo precedente ne somministra esempj in gran copia. Il nostro immortal Galileo sgombrò quasi del tutto questa cieca melensaggine dalle menti umane. *(Bottari)*

(4) Tutte le case prossime all' oratorio di S. Antonio sono state rimodernate; ed ora non si vede indizio alcuno dell' arme qui ricordata.

(5) E tuttavia si veggono alla fontana del giardino di Castello, della quale è stato discorso nella precedente vita del Tribolo. Del Lastricati parla di nuovo con lode il Vasari quando descrive l' esequie fatte a Michelangelo.

(6) Fu chiusa la fogna e levato il mascherone circa il 1748.

(7) Si conserva nel palazzo del Conte della Gherardesca presso la porta a Pinti. Questo bassorilievo, del quale trovansi facilmente copie in gesso, è stato da alcuni erroneamente attribuito a Michelangelo.

(8) Sussiste anche presentemente.

(9) Conservasi per adesso nella R. Guardaroba; ma è sperabile che gli sarà data più conveniente collocazione.

(10) Ignorasi il destino di questo bassorilievo, come lo ignorava il Bottari, il quale però avevane veduto il gesso.

(11) Vedi la nota 17 della precedente vita.

(12) Luca Martini, più volte sopra rammentato, fu anch' egli poeta, e si valse del molto credito da lui goduto presso Cosimo I per favorire le lettere e proteggere gli uomini virtuosi. Lo stesso Benedetto Varchi essendo stato bandito da Firenze nel 1537 qual partigiano degli Strozzi, vi fu richiamato nel 1542, e ritornò in grazia del Duca mediante i buoni ufficii di questo cortigiano dabbene.

VITA DI BACCIO BANDINELLI

SCULTORE FIORENTINO

Ne' tempi, ne' quali fiorirono in Fiorenza l' arti del disegno pe' favori ed aiuti del Magnifico Lorenzo vecchio de' Medici (1), fu nella città un orefice chiamato Michelagnolo di Viviano da Gaiuole (2), il quale lavorò eccellentemente di cesello e d' incavo per ismalti e per niello, ed era pratico in ogni sorte di grosserie. Costui era molto intendente di gioie e benissimo le legava, e per la sua universalità e virtù a lui facevano capo tutti i maestri forestieri dell' arte sua, ed egli dava loro ricapito, siccome a' giovani ancora della città, di maniera che la sua bottega era tenuta ed era la prima di Fiorenza. Da costui

si forniva il Magnifico Lorenzo e tutta la casa de' Medici; ed a Giuliano fratello del Magnifico Lorenzo, per la giostra che fece sulla piazza di Santa Croce, lavorò tutti gli ornamenti delle celate e cimieri, ed imprese con sottil magisterio; onde acquistò gran nome e molta famigliarità co' figliuoli del Magnifico Lorenzo, a' quali fu poi sempre molto cara l' opera sua, ed a lui utile la conoscenza loro e l' amistà, per la quale, e per molti lavori ancora fatti da lui per tutta la città e dominio, egli divenne benestante, non meno che riputato da molti nell' arte sua. A questo Michelagnolo nella partita loro di Firenze l' anno 1494 lasciarono i Medici molti argenti e dorerie, e tutto fu da lui segretissimamente tenuto e fedelmente salvato sino al ritorno loro, da' quali fu molto lodato dappoi della fede sua, e ristorato con premio. Nacque a Michelagnolo l' anno 1487 un figliuolo il quale egli chiamò Bartolommeo, ma dipoi secondo la consuetudine di Firenze fu da tutti chiamato Baccio. Desiderando Michelagnolo di lasciare il figliuolo erede dell' arte e dell' avviamento suo, lo tirò appresso di se in bottega in compagnia d' altri giovani, i quali imparavano a disegnare; perciocchè in que' tempi così usavano, e non era tenuto buono orefice, chi non era buon disegnatore e che non lavorasse bene di rilievo. Baccio adunque ne' suoi primi anni attese al disegno, secondo che gli mostrava il padre, non meno giovandogli a profittare la concorrenza degli altri giovani tra' quali s' addomesticò molto con uno chiamato il Piloto (3), che riuscì dipoi valente orefice e seco andava spesso per le chiese disegnando le cose de' buoni pittori, ma col disegno mescolava il rilievo, contraffacendo in cera alcune cose di Donato e del Verrocchio; e tutto lavori fece di terra di tondo rilievo. Essendo ancora Baccio nell' età fanciullesca, si riparava alcuna volta nella bottega di Girolamo del Buda (4) pittore ordinario su la piazza di S. Pulinari (5), dove essendo un verno venuta gran copia di neve, e dipoi dalla gente ammontata su detta piazza, Girolamo rivolto a Baccio gli disse per ischerzo: Baccio, se questa neve fusse marmo, non se ne caverebbe egli un bel gigante come Marforio alla piazza? Caverebbesi, rispose Baccio, ed io voglio che noi facciamo come se fusse marmo; e posata prestamente la cappa, messe nelle mani, e da altri fanciulli aiutato, scemando la neve dove era troppa ed altrove aggiugnendo, fece una bozza d' un Marforio di braccia otto a giacere; di che il pittore ed ognuno restarono maravigliati, non tanto di ciò che egli avesse fatto, quanto dell' animo che egli ebbe di mettersi a sì gran lavoro così piccolo e fanciullo. Ed in vero Baccio avendo più amore alla scultura

che alle cose dell' orefice, ne mostrò molti segni; ed andato a Pinzirimonte (6), villa comperata da suo padre, si faceva stare spesso innanzi i lavoratori ignudi e gli ritraeva con grande affetto, il medesimo facendo degli altri bestiami del podere. In questo tempo continovò molti giorni d' andare la mattina a Prato, vicino alla sua villa, dove stava tutto il giorno a disegnare nella cappella della Pieve (7), opera di fra Filippo Lippi (8), e non restò fino a tanto che e' l' ebbe disegnata tutta, nei panni imitando quel maestro in ciò raro; e già maneggiava destramente lo stile e la penna e la matita rossa e nera, la quale è una pietra dolce che viene de' monti di Francia, e segatole le punte conduce i disegni con molta finezza. Per queste cose vedendo Michelagnolo l' animo e la voglia del figliuolo, mutò ancora egli con lui pensiero, ed insieme consigliato dagli amici, lo pose sotto la custodia di Gio: Francesco Rustici scultore de' migliori della città, dove ancora di continovo praticava Lionardo da Vinci. Costui veduti i disegni di Baccio e piaciutigli, lo confortò a seguitare ed a prendere a lavorare di rilievo, e gli lodò grandemente l' opere di Donato, dicendogli che egli facesse qualche cosa di marmo, come o teste o di bassorilievo. Inanimito Baccio da' conforti di Lionardo, si messe a contraffar di marmo una testa antica d' una femmina, la quale aveva formata in un modello da una che è in casa Medici; e per la prima opera la fece assai lodevolmente, e fu tenuta cara da Andrea Carnesecchi, al quale il padre di Baccio la donò, ed egli la pose in casa sua nella via Larga sopra la porta nel mezzo del cortile che va nel giardino. Ma Baccio seguitando di fare altri modelli di figure tonde di terra, il padre volendo non mancare allo studio onesto del figliuolo, fatti venire da Carrara alcuni pezzi di marmo, gli fece murare in Pinti nel fine della sua casa una stanza con lumi accomodati da lavorare, la quale rispondeva in via Fiesolana, ed egli si diede ad abbozzare in que' marmi figure diverse, e ne tirò innanzi una fra l' altre in un marmo di braccia due e mezzo, che fu un Ercole che si tiene sotto fra le gambe un Cacco morto. Queste bozze restarono nel medesimo luogo per memoria di lui. In questo tempo essendosi scoperto il cartone di Michelagnolo Buonarroti pieno di figure ignude, il quale Michelagnolo aveva fatto a Piero Soderini per la sala del consiglio grande, concorsero, come s' è detto altrove, tutti gli artefici a disegnarlo per la sua eccellenza. Tra questi venne ancora Baccio, e non andò molto che egli trapassò a tutti innanzi, perciocchè egli dintornava, ombrava e finiva, e gl' ignudi intendeva meglio

che alcuno degli altri disegnatori, tra' quali era Iacopo Sansovino, Andrea del Sarto, il Rosso ancorchè giovane, ed Alfonso Barughetta Spagnuolo (9) insieme con molti altri lodati artefici (10). Frequentando più che tutti gli altri il luogo Baccio, ed avendone la chiave contraffatta, accadde in questo tempo che Piero Soderini fu deposto dal governo l'anno 1512 e rimessa in stato la casa de' Medici. Nel tumulto adunque del palazzo per la rinnovazione dello stato, Baccio da se solo segretamente stracciò il cartone in molti pezzi. Di che non si sapendo la causa, alcuni dicevano che Baccio l'aveva stracciato per avere appresso di se qualche pezzo del cartone a suo modo; alcuni giudicarono che egli volesse torre a' giovani quella comodità, perchè non avessino a profittare e farsi noti nell' arte; alcuni dicevano che a far questo lo mosse l'affezione di Lionardo da Vinci, al quale il cartone del Buonarroto aveva tolto molta riputazione; alcuni, forse meglio interpretando, ne davano la causa all' odio che egli portava a Michelagnolo, siccome poi fece vedere in tutta la vita sua. Fu la perdita del cartone alla città non piccola, ed il carico di Baccio grandissimo, il quale meritamente gli fu dato da ciascuno e d' invidioso e di maligno. Fece poi alcuni pezzi di cartoni di biacca e carbone, tra' quali uno ne condusse molto bello d' una Cleopatra ignuda, e lo donò al Piloto orefice. Avendo di già Baccio acquistato nome di gran disegnatore, era desideroso d' imparare a dipignere co' colori, avendo ferma opinione non pur di paragonare il Buonarroto, ma superarlo di molto in amendue le professioni; e perchè egli aveva fatto un cartone d' una Leda, nel quale usciva dell' uovo del cigno abbracciato da lei Castore e Polluce, e voleva colorirlo a olio per mostrare che 'l maneggiar de' colori e mesticargli insieme per farne la varietà delle tinte co' lumi e con l' ombre non gli fusse stato insegnato da altri, ma che da se l' avesse trovato, andò pensando come potesse fare, e trovò questo modo. Ricercò Andrea del Sarto suo amicissimo, che gli facesse in un quadro di pittura a olio il suo ritratto, avvisando di dovere di ciò conseguire duoi acconci al suo proposito (11): l' uno era il vedere il modo di mescolare i colori, l' altro il quadro e la pittura, la quale gli resterebbe in mano; ed avendola veduta lavorare gli potrebbe, intendendogli, giovare e servire per esempio. Ma Andrea accortosi nel domandare che faceva Baccio della sua intenzione, e sdegnandosi di cotal diffidanza ed astuzia, perchè era pronto a mostrargli il suo desiderio, se come amico ne l' avesse ricerco, perciò senza far sembiante d' averlo scoperto, lasciando stare il far mestiche e tinte, messe

d' ogni sorte colore sopra la tavolella, ed azzuffandoli insieme col pennello, ora da questo ed ora da quello togliendo con molta prestezza di mano, così contraffaceva il vivo colore della carne di Baccio; il quale sì per l' arte che Andrea usò, e perchè gli conveniva sedere a star fermo se voleva esser dipinto, non potette mai vedere nè apprendere cosa che egli volesse; e venne ben fatto ad Andrea di castigare insieme la diffidenza dell' amico, e dimostrare con quel modo di dipignere da maestro pratico assai maggiore virtù ed esperienza dell' arte. Nè per tutto questo si tolse Baccio dall' impresa, nella quale fu aiutato dal Rosso pittore, al quale più liberamente poi domandò di ciò che egli desiderava. Adunque apparato il modo del colorire, fece in un quadro a olio i Santi Padri cavati del Limbo dal Salvatore, e in un altro quadro maggiore Noè, quando inebbriato dal vino scuopre in presenza de' figliuoli le vergogne. Provossi a dipignere in muro nella calcina fresca, e dipinse nelle facce di casa sua teste, braccia, gambe, e torsi in diverse maniere coloriti; ma vedendo che ciò gli arrecava più difficultà ch' e' non s' era promesso nel seccare della calcina, ritornò allo studio di prima a far di rilievo. Fece di marmo una figura alta tre braccia d' un Mercurio giovane con un flauto in mano, nella quale molto studio messe, e fu lodata e tenuta cosa rara; la quale fu poi l' anno 1530 comperata da Gio: Battista della Palla e mandata in Francia al re Francesco, il quale ne fece grande stima. Dettesi con grande e sollecito studio a vedere ed a fare minutamente anatomie, e così perseverò molti mesi ed anni. E certamente in questo uomo si può grandemente lodare il desiderio d' onore e dell' eccellenza dell' arte, e di bene operare in quella, dal quale desiderio spronato e da un' ardentissima voglia, la quale, piuttosto che attitudine e destrezza nell' arte, aveva ricevuto dalla natura insino da' suoi primi anni, Baccio a niuna fatica perdonava, niuno spazio di tempo intrametteva, sempre era intento o all' apparar di fare o al fare sempre occupato, non mai ozioso si trovava, pensando col continovo operare di trapassare qualunque altro avesse nell' arte sua giammai adoperato, e questo fine promettendosi a se medesimo di sì sollecito studio e di sì lunga fatica. Continovando adunque l' amore e lo studio, non solamente mandò fuora gran numero di carte disegnate in vari modi di sua mano, ma per tentare se ciò gli riusciva s' adoperò ancora che Agostino Viniziano intagliatore di stampe gl' intagliasse una Cleopatra ignuda ed un' altra carta maggiore piena d' anatomie diverse, la quale gli acquistò molta lode. Messesi dipoi a far di rilievo tutto ton-

do di cera una figura d' un braccio e mezzo di S. Girolamo in penitenza secchissimo, il quale mostrava in su l' ossa i muscoli estenuati e gran parte de' nervi e la pelle grinza e secca, e fu con tanta diligenza fatta da lui questa opera, che tutti gli artefici fecero giudizio, e Lionardo da Vinci particolarmente, che e' non si vede mai in questo genere cosa migliore nè con più arte condotta. Questa opera portò Baccio a Giovanni cardinale de' Medici ed al Magnifico Giuliano suo fratello, e per mezzo di lei si fece loro conoscere per figliuolo di Michelagnolo orafo; e quegli, oltre alle lodi dell' opera, gli fecero molti altri favori, e ciò fu l' anno 1512 quando erano ritornati in casa e nello stato. Nel medesimo tempo si lavoravano nell' opera di S. Maria del Fiore alcuni apostoli di marmo per mettergli ne' tabernacoli di marmo, in quelli stessi luoghi dove sono in detta chiesa dipinti da Lorenzo di Bicci pittore (12). Per mezzo del Magnifico Giuliano fu allogato a Baccio S. Piero alto braccia quattro e mezzo, il quale dopo molto tempo condusse a fine; e benchè non con tutta la perfezione della scultura, nondimeno si vede in lui buon disegno. Questo apostolo stette nell' opera dall' anno 1513 insino al 1565, nel qual' anno il duca Cosimo per le nozze della reina Giovanna d' Austria sua nuora volle che S. Maria del Fiore fusse imbiancata di dentro, la quale dalla sua edificazione non era stata dipoi tocca, e che si ponessero quattro apostoli ne' luoghi loro tra' quali fu il sopraddetto S. Piero (13). Ma l' anno 1515 nell' andare a Bologna passando per Firenze papa Leone X, la città per onorarlo, tra gli altri molti ornamenti ed apparati, fece fare sotto un arco della loggia di piazza vicino al palazzo un colosso di braccia nove e mezzo e lo dette a Baccio. Era il colosso un Ercole, il quale per le parole anticipate di Baccio s' aspettava che superasse il Davidde del Buonarroto quivi vicino; ma non corrispondendo al dire il fare, nè l' opera al vanto, scemò assai Baccio nel concetto degli artefici e di tutta la città, il quale prima s' aveva di lui (14). Avendo allogato papa Leone l' opera dell' ornamento di marmo che fascia la camera di nostra Donna a Loreto, e parimente statue e storie a maestro Andrea Contucci dal Monte Sansavino, il quale aveva già condotte molto lodatamente alcune opere, ed essendo intorno all' altre Baccio, in questo tempo portò a Roma al papa un modello bellissimo d' un Davidde ignudo, che tenendosi sotto Golia gigante, gli tagliava la testa, con animo di farlo di bronzo o di marmo per lo cortile di casa Medici in Firenze, in quel luogo appunto dove era prima il Davidde di Donato, che poi fu

portato, nello spogliare il palazzo de' Medici, nel palazzo allora de' Signori. Il papa lodato Baccio, non parendogli tempo di fare allora il Davidde, lo mandò a Loreto da mastro Andrea, che gli desse a fare una di quelle istorie. Arrivato a Loreto, fu veduto volentieri da maestro Andrea e carezzato sì per la fama sua, che per averlo il papa raccomandato, e gli fu consegnato un marmo, perchè ne cavasse la natività di nostra Donna. Baccio fatto il modello, dette principio all' opera; ma come persona che non sapeva comportare compagnia e parità, e poco lodava le cose d'altri, cominciò a biasimare con gli altri scultori che v' erano l' opere di maestro Andrea, e dire che non aveva disegno; ed il simigliante diceva degli altri, intanto che in breve tempo si fece malvolere a tutti. Per la qual cosa venuto agli orecchi di maestro Andrea tutto quel che detto aveva Baccio di lui, egli come savio lo riprese amorevolmente, dicendo che l' opere si fanno con le mani, non con la lingua, e che il buon disegno non sta nelle carte, ma nella perfezione dell' opera finita nel sasso; e nel fine ch' e' dovesse parlare di lui per l' avvenire con altro rispetto. Ma Baccio rispondendogli superbamente molte parole ingiuriose, non potette maestro Andrea più tollerare, e consegliatosi per ammazzarlo; ma da alcuni che v' entrarono di mezzo gli fu levato dinanzi; onde forzato a partirsi da Loreto, fece portare la sua storia in Ancona, la quale venutagli a fastidio, sebbene era vicino al fine, lasciandola imperfetta, se ne partì. Questa fu poi finita da Raffaello da Montelupo, e fu posta insieme con l' altre di maestro Andrea, non già pari a loro di bontà, con tutto che così ancora sia degna di lode (15). Tornato Baccio a Roma, impetrò dal papa per favore del cardinal Giulio de' Medici, solito a favorire le virtù ed i virtuosi, che gli fusse dato a fare per lo cortile del palazzo de' Medici in Firenze alcuna statua. Onde venuto in Firenze, fece un Orfeo di marmo, il quale col suono e canto placa Cerbero e muove l' Inferno a pietà. Imitò in questa opera l' Apollo di Belvedere di Roma, e fu lodatissima meritamente, perchè con tutto che l' Orfeo di Baccio non faccia l' attitudine d' Apollo di Belvedere, egli nondimeno imita molto propriamente la maniera del torso e di tutte le membra di quello. Finita la statua, fu fatta porre dal cardinale Giulio nel sopraddetto cortile, mentre che egli governava Firenze, sopra una basa intagliata fatta da Benedetto da Rovezzano scultore. Ma perchè Baccio non si curò mai dell' arte dell' architettura, non considerando lui l' ingegno di Donatello, il quale al Davidde che v' era prima aveva fatto una semplice colonna sulla quale posava l' imbasa-

mento di sotto fesso ed aperto a fine che chi passava di fuora vedesse dalla porta da via l' altra porta di dentro dell' altro cortile al dirimpetto, però non avendo Baccio questo accorgimento, fece porre la sua statua sopra una basa grossa e tutta massiccia, di maniera che ella ingombra la vista di chi passa e cuopre il vano della porta di dentro, sicchè passando e' non si vede se il palazzo va più in dietro o se finisce nel primo cortile (16). Aveva il cardinal Giulio fatto sotto monte Mario a Roma una bellissima vigna: in questa vigna volle porre due giganti, e gli fece fare a Baccio di stucco, che sempre fu vago di far giganti. Sono alti otto braccia, e mettono in mezzo la porta che va nel salvatico, e furono tenuti di ragionevol bellezza (17). Mentre che Baccio attendeva a queste cose, non mai abbandonando per suo uso il disegnare, fece a Marco da Ravenna ed Agostino Viniziano intagliatori di stampe intagliare una storia disegnata da lui in una carta grandissima, nella quale era l' uccisione de' fanciulli innocenti fatti crudelmente morire da Erode; la quale essendo stata da lui ripiena di molti ignudi di maschi e di femmine, di fanciulli vivi e morti, e di diverse attitudini di donne e di soldati, fece conoscere il buon disegno che aveva nelle figure e l' intelligenza de' muscoli e di tutte le membra, e gli recò per tutta Europa gran fama (18). Fece ancora un bellissimo modello di legno e le figure di cera per una sepoltura al re d' Inghilterra, la quale non sortì poi l' effetto da Baccio, ma fu data a Benedetto da Rovezzano scultore che la fece di metallo. Era tornato di Francia il cardinale Bernardo Divizio da Bibbiena, il quale vedendo che il re Francesco non aveva cosa alcuna di marmo nè antica nè moderna, e se ne dilettava molto, aveva promesso a Sua Maestà di operare col papa sì, che qualche cosa bella gli manderebbe. Dopo questo cardinale vennero al papa due ambasciadori dal re Francesco, i quali vedute le statue di Belvedere, lodarono quanto lodar si possa il Laocoonte (19). Il cardinal de' Medici, e Bibbiena, che erano con loro, domandarono se il re arebbe cara una simile cosa; risposero che sarebbe troppo gran dono. Allora il cardinale gli disse: A sua Maestà si manderà o questo o un simile che non ci sarà differenza. E risolutosi di farne fare un altro a imitazione di quello, si ricordò di Baccio, e mandato per lui, lo domandò se gli bastava l' animo di fare un Laocoonte pari al primo. Baccio rispose che non che farne un pari, gli bastava l' animo di passare quello di perfezione (20). Risolutosi il cardinale che vi si mettesse mano, Baccio, mentre che i marmi ancora venivano, ne fece uno di cera, che fu molto lo-

dato, ed ancora ne fece un cartone di biacca e carbone della grandezza di quello di marmo. Venuti i marmi, e Baccio avendosi fatto in Belvedere fare una turata con un tetto per lavorare, dette principio a uno de' putti del Laocoonte, che fu il maggiore, e lo condusse di maniera, che 'l papa e tutti quelli che se ne intendevano rimasero satisfatti, perchè dall' antico al suo non si scorgeva quasi differenza alcuna. Ma avendo messo mano all' altro fanciullo ed alla statua del padre che è nel mezzo, non era ito molto avanti, quando morì il papa. Creato dipoi Adriano VI, se ne tornò col cardinale a Firenze, dove s' intratteneva intorno agli studj del disegno. Morto Adriano VI e creato Clemente VII, andò Baccio in poste a Roma per giugnere alla sua incoronazione, nella quale fece statue e storie di mezzo rilievo per ordine di Sua Santità. Consegnategli dipoi dal papa stanze e provvisione, ritornò al suo Laocoonte, la quale opera con due anni di tempo fu condotta da lui con quella eccellenza maggiore che egli adoperasse giammai. Restaurò ancora l' antico Laocoonte del braccio destro, il quale essendo tronco e non trovandosi, Baccio ne fece uno di cera grande che corrispondeva co' muscoli e con la fierezza e maniera all' antico e con lui s' univa di sorte, che mostrò quanto Baccio intendeva dell' arte: e questo modello gli servì a fare l' intero braccio al suo. Parve questa opera tanto buona a Sua Santità, che egli mutò pensiero, ed al re si risolvè mandare altre statue antiche, e questa a Firenze; ed al cardinale Silvio Passerino Cortonese legato in Fiorenza, il quale allora governava la città, ordinò che ponesse il Laocoonte nel palazzo de' Medici, nella testa del secondo cortile, il che fu l' anno 1525 (21). Arrecò questa opera gran fama a Baccio, il quale finito il Laocoonte, si dette a disegnare una storia in un foglio reale aperto per satisfare a un disegno del papa, il quale era di far dipignere nella cappella maggiore di S. Lorenzo di Firenze il martirio di S. Cosimo e Damiano in una faccia, e nell' altra quello di S. Lorenzo quando da Decio fu fatto morire sulla graticola. Baccio adunque l' istoria di S. Lorenzo disegnando sottilissimamente, nella quale imitò con molta ragione ed arte vestiti ed ignudi ed atti diversi de' corpi e delle membra, e varj esercizj di coloro che intorno a S. Lorenzo stavano ad crudele ufficio, e particolarmente l' empio Decio che con minaccioso volto affretta il fuoco e la morte all' innocente martire, il quale alzando un braccio al cielo, raccomanda lo spirito suo a Dio, così con questa storia satisfece tanto Baccio al papa, che egli operò che Marcantonio Bolognese la intagliasse in rame: il che da

Marcantonio fu fatto con molta diligenza, ed il papa donò a Baccio per ornamento della sua virtù un cavalierato di S. Piero (22). Dopo questo, tornatosene a Firenze, trovò Gio: Francesco Rustici suo primo maestro che dipigneva un' istoria d' una conversione di S. Paolo; per la qual cosa prese a fare a concorrenza del suo maestro in un cartone una figura ignuda d' un S. Giovanni giovane nel deserto, il quale tiene un agnello nel braccio sinistro, ed il destro alza al cielo. Fatto dipoi fare un quadro, ei messe a colorirlo, e finito che fu, lo pose a mostra sulla bottega di Michelagnolo suo padre dirimpetto allo sdrucciolo che viene da Orsammichele in Mercato nuovo. Fu dagli artefici lodato il disegno, ma il colorito non molto, per avere del crudo e non con bella maniera dipinto; ma Baccio lo mandò a donare a papa Clemente (23), ed egli lo fece porre in guardaroba, dove ancora oggi si trova. Era fino al tempo di Leone X stato cavato a Carrara, insieme co' marmi della facciata di S. Lorenzo di Firenze, un altro pezzo di marmo alto braccia nove e mezzo, e largo cinque braccia dappiè. In questo marmo Michelagnolo Buonarroti aveva fatto pensiero di far un gigante in persona d' Ercole che uccidesse Cacco, per metterlo in piazza a canto al Davide gigante fatto già prima da lui, per essere l' uno e l' altro, e Davide ed Ercole, insegna del palazzo (24); e fattone più disegni e variati modelli, aveva cerco d' avere il favore di papa Leone e del cardinale Giulio de' Medici, perciocchè diceva che quel Davide aveva molti difetti causati da maestro Andrea scultore che l' aveva prima abbozzato e guasto. Ma per la morte di Leone rimase allora in dietro la facciata di S. Lorenzo e questo marmo. Ma dipoi a papa Clemente essendo venuta nuova voglia di servirsi di Michelagnolo per le sepolture degli eroi di casa Medici, le quali voleva che si facessino nella sagrestia di S. Lorenzo, bisognò di nuovo cavare altri marmi. Delle spese di queste opere teneva i conti e n' era capo Domenico Boninsegni. Costui tentò Michelagnolo a far compagnia seco segretamente sopra il lavoro di quadro della facciata di S. Lorenzo; ma ricusando Michelagnolo e non piacendogli che la virtù sua s' adoperasse in defraudare il papa, Domenico gli pose tanto odio, che sempre andava opponendosi alle cose sue per abbassarlo e noiarlo, ma ciò copertamente faceva. Operò adunque che la facciata si dimettesse, e si tirasse innanzi la sagrestia, le quali diceva che erano due opere da tenere occupato Michelagnolo molti anni; ed il marmo da fare il gigante persuase il papa che si desse a Baccio, il quale allora non aveva che fare, dicendo che Sua Santità

per questa concorrenza di due sì grandi uomini sarebbe meglio e con più diligenza e prestezza servita, stimolando l' emulazione l' uno e l' altro all' opera sua. Piacque il consiglio di Domenico al papa, e secondo quello si fece. Baccio ottenuto il marmo, fece un modello grande di cera che era Ercole, il quale avendo rinchiuso il capo di Cacco con un ginocchio tra due sassi, col braccio sinistro lo strigneva con molta forza tenendoselo sotto fra le gambe rannicchiato in attitudine travagliata, dove mostrava Cacco il patire suo e la violenza e 'l pondo d' Ercole sopra di se, che gli faceva scoppiare ogni minimo muscolo per tutta la persona. Parimente Ercole con la testa chinata verso il nimico appresso, e dirignando e strignendo i denti, alzava il braccio destro e, con molta fierezza rompendogli la testa, gli dava col bastone l' altro colpo. Inteso che ebbe Michelagnolo che 'l marmo era dato a Baccio, ne sentì grandissimo dispiacere, e per opera che facesse intorno a ciò, non potette mai volgere il papa in contrario, sì fattamente gli era piaciuto il modello di Baccio, al quale s' aggiugnevano le promesse ed i vanti, vantandosi lui di passare il Davidde di Michelagnolo, ed essendo ancora aiutato dal Boninsegni, il quale diceva che Michelagnolo voleva ogni cosa per se. Così fu priva la città d' un ornamento raro, quale indubitatamente sarebbe stato quel marmo informato dalla mano del Buonarroto. Il sopraddetto modello di Baccio si trova oggi nella guardaroba del duca Cosimo, ed è da lui tenuto carissimo, e dagli artefici cosa rara (25). Fu mandato Baccio a Carrara a veder questo marmo, ed a' capor maestri dell' opera di S. Maria del Fiore si diede commissione che lo conducessero per acqua insino a Signa su per lo fiume d' Arno. Quivi condotto il marmo vicino a Firenze a otto miglia, nel cominciare a cavarlo del fiume per condurlo per terra, essendo il fiume basso da Signa a Firenze, cadde il marmo nel fiume, e tanto per la sua grandezza s' affondò nella rena, che i capomaestri non potettero per ingegni che usassero trarnelo fuora. Per la qual cosa volendo il papa che 'l marmo si riavesse in ogni modo, per ordine dell' opera Piero Rosselli murator vecchio ed ingegnoso s' adoperò di maniera, che rivolto il corso dell' acqua per altra via e sgrottata la ripa del fiume, con lieve ed argani smosso lo trasse d' Arno e lo pose in terra, e di ciò fu grandemente lodato. Da questo caso del marmo invitati alcuni, fecero versi toscani e latini ingegnosamente mordendo Baccio, il quale per esser loquacissimo e dir male degli altri artefici e di Michelagnolo era odiato. Uno tra gli altri prese questo soggetto ne' suoi versi, dicendo

che 'l marmo, poichè era stato provato dalla
virtù di Michelagnolo, conoscendo d'avere a
essere storpiato dalle mani di Baccio, dispe-
rato per sì cattiva sorte, s'era gittato in fiu-
me (26). Mentre che 'l marmo si traeva dal-
l'acqua e per la difficultà tardava l'effetto,
Baccio misurando trovò che'nè per altezza nè
per grossezza non si poteva cavarne le figure
del primo modello. Laonde andato a Roma e
portato seco le misure, fece capace il papa,
come era costretto dalla necessità a lasciare
il primo e fare altro disegno. Fatti adunque
più modelli, uno più degli altri ne piacque
al papa, dove Ercole aveva Cacco fra le gam-
be, e presolo pe'capelli, lo teneva sotto a
guisa di prigione; questo si risolverono che
si mettesse in opera e si facesse. Tornato Bac-
cio a Firenze, trovò che Pietro Rosselli aveva
condotto il marmo nell'opera di S. Maria del
Fiore, il quale avendo posto in terra prima
alcuni banconi di noce per lunghezza e spia-
nati in isquadra, i quali andava tramutando,
secondo che camminava il marmo, sotto il
quale poneva alcuni curri tondi e ben serrati
sopra detti banconi, e tirando il marmo con
tre argani, a'quali l'aveva attaccato, a poco
a poco lo conduesse facilmente nell'opera. Qui-
vi rizzato il sasso, cominciò Baccio un mo-
dello di terra grande quanto il marmo, for-
mato secondo l'ultimo fatto dinanzi in Roma
da lui, e con molta diligenza lo finì in pochi
mesi. Ma con tutto questo non parve a molti
artefici che in questo modello fusse quella fie-
rezza e vivacità che ricercava il fatto, nè
quella che egli aveva data a quel suo primo
modello. Cominciando dipoi a lavorare il
marmo, lo scernò Baccio intorno intorno fino
al bellico, scoprendo le membra dinanzi,
considerando lui tuttavia di cavarne le figure,
che fussero appunto come quelle del modello
grande di terra. In questo medesimo tempo
aveva preso a fare di pittura una tavola assai
grande per la chiesa di Cestello, e n'aveva
fatto un cartone molto bello, dentrovi Cristo
morto e le Marie intorno e Nicodemo con al-
tre figure; ma la tavola non dipinse per la
cagione che di sotto diremo. Fece ancora in
questo tempo un cartone per fare un quadro,
dove era Cristo deposto di croce tenuto in
braccio da Nicodemo, e la Madre sua in pie-
di che lo piangeva, ed un angelo che teneva
in mano i chiodi e la corona delle spine; e
subito messosi a colorirlo, lo finì prestamen-
te e lo messe a mostra in Mercato nuovo sul-
la bottega di Giovanni di Goro orefice amico
suo, per intendere l'opinione degli uomini
e quel che Michelagnolo ne diceva. Fu menato
a vederlo Michelagnolo dal Piloto orefice, il
quale, considerato che ebbe ogni cosa, disse che
si maravigliava che Baccio sì buono disegnatore

si lasciasse uscir di mano una pittura sì cruda e
senza grazia; che aveva veduto ogni cattivo pit-
tore condurre l'opere sue con miglior modo, e
che questa non era arte per Baccio. Riferì il
Piloto il giudizio di Michelagnolo a Baccio,
il quale, ancorchè gli portasse odio, conosce-
va che diceva il vero. E certamente i disegni
di Baccio erano bellissimi, ma co' colori gli
conduceva male e senza grazia: perchè egli si
risolvè a non dipignere più di sua mano, ma
tolse appresso di se un giovane che maneg-
giava i colori assai acconciamente, chiamato
Agnolo, fratello del Franciabigio pittore ec-
cellente, che pochi anni innanzi era morto.
A questo Agnolo disiderava di far condurre
la tavola di Cestello; ma ella rimase imper-
fetta; di che fu cagione la mutazione dello
stato in Firenze, la quale seguì l'anno 1527
quando i Medici si partirono di Firenze dopo
il sacco di Roma, dove Baccio non si tenen-
do sicuro avendo nimicizia particolare con
un suo vicino alla villa di Pinzerimonte, il
quale era di fazion popolare, sotterrato che
ebbe in detta villa alcuni cammei ed altre fi-
gurine di bronzo antiche che erano de'Medici
se n'andò a stare a Lucca. Quivi s'intratten-
ne sino a tanto che Carlo V imperatore ven-
ne a ricevere la corona in Bologna; dipoi fat-
tosi vedere al papa, se n'andò seco a Roma,
dove ebbe al solito le stanze in Belvedere.
Dimorando quivi Baccio, pensò Sua Santità
di satisfare a un voto il quale aveva fatto
mentre che stette rinchiuso in Castel Sant'A-
gnolo. Il voto fu di porre sopra la fine del
torrione tondo di marmo, che è a fronte al
ponte di Castello, sette figure grandi di bron-
zo di braccia sei l'una, tutte a giacere in di-
versi atti come cinte da un angelo, il quale
voleva che posasse nel mezzo di quel torrio-
ne sopra una colonna di mischio, ed egli
fusse di bronzo con la spada in mano. Per
questa figura dell'angelo intendeva l'Angelo
Michele custode e guardia del Castello, il
quale col suo favore ed aiuto l'aveva liberato
e tratto di quella prigione; e per le sette fi-
gure a giacere poste significava i sette peccati
mortali: volendo dire che con l'aiuto dell'an-
gelo vincitore aveva superati e gittati per ter-
ra i suoi nemici, uomini scellerati ed empi,
i quali si rappresentavano in quelle sette fi-
gure de'sette peccati mortali. Per questa ope-
ra fu fatto fare da Sua Santità un modello,
il quale essendole piaciuto ordinò che Baccio
cominciasse a fare le figure di terra grandi,
quanto avevano a essere, per gittarle poi di
bronzo. Cominciò Baccio e finì in una di
quelle stanze di Belvedere una di quelle figu-
re di terra, la quale fu molto lodata. Insieme
ancora per passarsi tempo, e per vedere come
gli doveva riuscire il getto, fece molte figuri-

ne alte due terzi e tonde, come Ercoli, Veneti, Apollini, Lede, ed altre sue fantasie; e fattele gittar di bronzo a maestro Iacopo della Barba Fiorentino, riuscirono ottimamente. Dipoi le donò a Sua Santità e a molti signori: delle quali ora ne sono alcune nello scrittoio del duca Cosimo, fra un numero di più di cento antiche tutte rare e d'altre moderne (27). Aveva Baccio in questo tempo medesimo fatto una storia di figure piccole di basso e mezzo rilievo d'una deposizione di croce, la quale fu opera rara, e la fece con gran diligenza gettare di bronzo. Così finita la donò a Carlo V in Genova, il quale la tenne carissima, e di ciò fu segno che Sua Maestà dette a Baccio una commenda di S. Iacopo e lo fece cavaliere. Ebbe ancora dal principe Doria molte cortesie, e dalla repubblica di Genova gli fu allogato una statua di braccia sei di marmo, la quale doveva essere un Nettuno in forma del principe Doria per porsi in sulla piazza in memoria delle virtù di quel principe, e de'benefizi grandissimi e rari, i quali la sua patria Genova aveva ricevuti da lui. Fu allogata questa statua a Baccio per prezzo di mille fiorini, de'quali ebbe allora cinquecento, e subito andò a Carrara per abbozzarla alla cava del Polvaccio. Mentre che il governo popolare dopo la partita de'Medici reggeva Firenze, Michelagnolo Buonarroti fu adoperato per le fortificazioni della città, e fugli mostro il marmo che Baccio aveva scemato insieme col modello d'Ercole e Cacco, con intenzione che se il marmo non era scemato troppo Michelagnolo lo pigliasse e vi facesse due figure a modo suo. Michelagnolo, considerato il sasso, pensò un'altra invenzione diversa, e lasciato Ercole e Cacco prese Sansone che tenesse sotto due Filistei abbattuti da lui, morto l'uno del tutto e l'altro vivo ancora, al quale menando un marrovescio con una mascella d'asino cercasse di farlo morire (28). Ma come spesso avviene che gli umani pensieri talora si promettono alcune cose, il contrario delle quali è determinato dalla sapienza di Dio, così accadè allora: perchè, venuta la guerra contro alla città di Firenze, convenne a Michelagnolo pensare ad altro che a pulire marmi, ed ebbesi per paura de'cittadini a discostare dalla città. Finita poi la guerra e fatto l'accordo, papa Clemente fece tornare Michelagnolo a Firenze a la sagrestia di S. Lorenzo, e mandò Baccio a dar ordine di finire il gigante; il quale, mentre che gli era intorno, aveva preso le stanze nel palazzo de'Medici, e per parere affezionato scriveva quasi ogni settimana a Sua Santità, entrando, oltre alle cose dell'arte, ne'particolari de'cittadini, e di chi ministrava il governo, con uffici o-

diosi e da recarsi più malevolenza addosso che egli non aveva prima. Laddove al duca Alessandro, tornato dalla corte di Sua Maestà in Firenze, furono da'cittadini mostrati i sinistri modi che Baccio verso di loro teneva; onde ne seguì che l'opera sua del gigante gli era da'cittadini impedita e ritardata, quanto da loro far si poteva. In questo tempo dopo la guerra d'Ungheria papa Clemente e Carlo imperadore abboccandosi in Bologna dove venne Ippolito de'Medici cardinale, ed il duca Alessandro, parve a Baccio d'andare a baciare i piedi a Sua Santità, e portò seco un quadro alto un braccio e largo uno e mezzo d'un Cristo battuto alla colonna da due ignudi, il quale era di mezzo rilievo e molto ben lavorato. Donò questo quadro al papa insieme con una medaglia del ritratto di Sua Santità, la quale aveva fatta fare a Francesco dal Prato (29) suo amicissimo; il rovescio della quale medaglia era Cristo flagellato. Fu accetto il dono a Sua Santità, alla quale espose Baccio gl'impedimenti e le noie avute nel finire il suo Ercole, pregandola che col duca operasse di dargli comodità di condurlo al fine: ed aggiugneva che era invidiato ed odiato in quella città; ed essendo terribile di lingua e d'ingegno, persuase il papa a fare che il duca Alessandro si pigliasse cura che l'opera di Baccio si conducesse a fine e si ponesse al luogo suo in piazza. Era morto Michelagnolo orefice padre di Baccio, il quale avendo in vita preso a fare con ordine del papa per gli operai di S. Maria del Fiore una croce grandissima d'argento tutta piena di storie di basso rilievo della passione di Cristo, della quale croce Baccio aveva fatto le figure e storie di cera per formarle d'argento, l'aveva Michelagnolo morendo lasciata imperfetta; ed avendola Baccio in mano con molte libbre d'argento, cercava che Sua Santità desse a finire questa croce a Francesco dal Prato che era andato seco a Bologna. Dove il papa considerando che Baccio voleva non solo ritrarsi delle fatture del padre, ma avanzare nelle fatiche di Francesco qualche cosa, ordinò a Baccio che l'argento e le storie abbozzate e le finite si dessero agli operai, e si saldasse il conto, e che gli operai fondessero tutto l'argento di detta croce per servirsene ne'bisogni della chiesa stata spogliata de'suoi ornamenti nel tempo dell'assedio; ed a Baccio fece dare fiorini cento d'oro e lettere di favore, acciò tornando a Firenze desse compimento all'opera del gigante. Mentre che Baccio era in Bologna, il cardinale Doria intese che egli era per partirsi di corto: perchè trovatolo a posta, con molte grida e con parole ingiuriose lo minacciò; perciocchè aveva mancato alla fede sua ed al debito, non dando fine alla

statua del principe Doria, ma lasciandola a Carrara abbozzata, avendone presi cinquecento scudi. Per la qual cosa disse, che se Andrea (30) lo potesse avere in mano, gliene farebbe scontare alla galea. Baccio umilmente e con buone parole si difese, dicendo che aveva avuto giusto impedimento, ma che in Firenze aveva un marmo della medesima altezza del quale aveva disegnato di cavarne quella figura, e che tosto cavata e fatta, la manderebbe a Genova; e seppe sì ben dire e raccomandarsi, che ebbe tempo a levarsi dinanzi al cardinale. Dopo questo tornato a Firenze e fatto mettere mano allo imbasamento del gigante, e lavorando lui di continuo, l'anno 1534 lo finì del tutto. Ma il duca Alessandro, per la mala relazione de' cittadini, non si curava di farlo mettere in piazza. Era tornato già il papa a Roma molti mesi innanzi, e desiderando lui di fare per papa Leone e per se nella Minerva due sepolture di marmo, Baccio presa questa occasione andò a Roma, dove il papa si risolvè che Baccio facesse dette sepolture, dopo che avesse finito di mettere in piazza il gigante. E scrisse al duca il papa che desse ogni comodità a Baccio per porre in piazza il suo Ercole; laonde fatto uno assito intorno, fu murato l'imbasamento di marmo, nel fondo del quale messero una pietra con lettere in memoria di papa Clemente VII e buon numero di medaglie con la testa di Sua Santità e del duca Alessandro. Fu cavato di poi il gigante dall'opera, dove era stato lavorato, e per condurlo comodamente, e senza farlo patire, gli fecero una travata intorno di legname con canapi che l'inforcavano tra le gambe, e corde che l'armavano sotto le braccia e per tutto; e così sospeso tra le travi in aria, sicchè non toccasse il legname, fu con taglie ed argani e da dieci paia di gioghi di buoi tirato a poco a poco fino in piazza. Dettono grande aiuto due legni grossi mezzi tondi, che per lunghezza erano a' piè della travata confitti a guisa di basa, i quali posavano sopra altri legni simili insaponati, e questi erano cavati e rimessi da' manovali di mano in mano, secondo che la macchina camminava. Con questi ordini ed ingegni fu condotto con poca fatica e salvo il gigante in piazza. Questa cura fu data a Baccio d'Agnolo ed Antonio vecchio da Sangallo architettori dell'opera, i quali dipoi con altre travi e con taglie doppie lo messono sicuramente in sulla basa. Non sarebbe facile a dire il concorso e la moltitudine che per due giorni tenne occupata tutta la piazza, venendo a vedere il gigante tosto che fu scoperto, dove si sentivano diversi ragionamenti e pareri di ogni sorte d'uomini, e tutti in biasimo dell'opera e del maestro. Furono ap-

piccati ancora intorno alla basa molti versi latini e toscani, ne' quali era piacevole a vedere gl'ingegni de' componitori e l'invenzioni ed i detti acuti (31). Ma trapassandosi col dir male e con le poesie satiriche e mordaci ogni indegnità per essere l'opera pubblica, fu forzato a far mettere in prigione alcuni, i quali senza rispetto apertamente andavano appiccando sonetti: la qual cosa chiuse tosto le bocche de' maldicenti. Considerando Baccio l'opera sua nel luogo proprio, gli parve che l'aria poco la favorisse, facendo apparire i muscoli troppo dolci; però fatto rifare nuova turata d'asse intorno, le ritornò addosso con gli scarpelli, ed affondando in più luoghi i muscoli, ridusse le figure più crude che prima non erano. Scoperta finalmente l'opera del tutto, da coloro che possono giudicare è stata sempre tenuta, siccome difficile, così molto bene studiata, e ciascuna delle parti attesa, e la figura di Cacco ottimamente accomodata (32). E nel vero il Davidde di Michelagnolo toglie assai di lode all'Ercole di Baccio, essendogli a canto ed essendo il più bel gigante che mai sia stato fatto, nel quale è tutta grazia e bontà, dove la maniera di Baccio è tutta diversa. Ma veramente considerando l'Ercole di Baccio da se, non si può se non grandemente lodarlo, e tanto più, vedendo che molti scultori dipoi hanno tentato di fare statue grandi, e nessuno è arrivato al segno di Baccio, il quale se dalla natura avesse ricevuta tanta grazia ed agevolezza, quanta da se si prese fatica e studio, egli era nell'arte della scultura perfetto interamente (33). Desiderando lui di sapere ciò che dell'opera sua si diceva, mandò in piazza un pedante, il quale teneva in casa, dicendogli che non mancasse di riferirgli il vero di ciò che udiva dire. Il pedante non udendo altro che male, tornato malinconoso a casa, e domandato da Baccio, rispose che tutti per una voce biasimano i giganti, e che e' non piacciono loro. E tu che ne di'? disse Baccio; rispose: Dicone bene, e che e' mi piacciono per farvi piacere. Non vo' ch' e' ti piacciano, disse Baccio, e di' pur male ancora tu; che, come tu puoi ricordarti, io non dico mai bene di nessuno: la cosa va del pari. Dissimulava Baccio il suo dolore, e così sempre ebbe per costume di fare, mostrando di non curare del biasimo che l'uomo alle sue opere desse. Nondimeno egli è verisimile che grande fusse il suo dispiacere, perchè coloro che si affaticano per l'onore, e dipoi ne riportano biasimo, è da credere, ancorchè indegno sia il biasimo ed a torto, che ciò nel cuore segretamente gli affligga e di continovo gli tormenti. Fu racconsolato il suo dispiacere da una

possessione, la quale , oltre al pagamento, gli fu data per ordine di papa Clemente (34) . Questo dono doppiamente gli fu caro, e per l' utile ed entrata,e perchè era allato alla sua villa di Pinzerimonte, e perchè era prima di Rignadoi, allora fatto ribello , e suo mortale nimico, col quale aveva sempre conteso per conto de' confini di questo podere. In questo tempo fu scritto al duca Alessandro dal principe Doria che operasse con Baccio che la sua statua si finisse,ora che il gigante era del tutto finito, e che era per vendicarsi con Baccio, se egli non faceva il suo dovere , dì che egli impaurito, non si fidava d' andare à Carrara. Ma pur dal Cardinale Cibo e dal Duca Alessandro assicurato v' andò, e lavorando con alcuni aiuti tirava innanzi la statua. Teneva conto giornalmente il principe di quanto Baccio faceva; onde essendogli riferito che la statua non era di quella eccellenza che gli era stato promesso , fece intendere il principe a Baccio che se egli non lo serviva bene,si vendicherebbe seco. Baccio sentendo questo, disse molto male del principe; il che tornatogli all' orecchie, era risoluto d'averlo nelle mani per ogni modo, e di vendicarsi col fargli gran paura della galea. Per la qual cosa vedendo Baccio alcuni spiamenti di certi che l' osservavano, entrato di ciò in sospetto, come persona accorta e risoluta, lasciò il lavoro così come era, e tornossene a Firenze. Nacque circa questo tempo a Baccio d' una donna, la quale egli tenne in casa, un figliuolo al quale, essendo morto in que'medesimi giorni papa Clemente,pose nome Clemente per memoria di quel pontefice, che sempre l' aveva amato e favorito. Dopo la morte del quale intese che Ippolito cardinale de' Medici ed Innocenzio cardinale Cibo , e Giovanni cardinale Salviati e Niccolò cardinale Ridolfi insieme con M. Baldassarre Turini da Pescia , erano esecutori del testamento di papa Clemente,e dovevano allogare le due sepolture di marmo di Leone e di Clemente da porsi nella Minerva, delle quali egli aveva già per addietro fatto i modelli. Queste sepolture erano state nuovamente promesse ad Alfonso Lombardi scultore ferrarese (35) per favore del cardinale de' Medici, del quale egli era servitore . Costui per consiglio di Michelagnolo avendo mutato invenzione, di già ne aveva fatto i modelli, ma senza contratto alcuno dell' allogagione, e solo alla fede standosi, aspettava d' andare di giorno in giorno a Carrara per cavare i marmi. Così consumando il tempo, avvenne che il cardinale Ippolito nell' andare a trovar Carlo V per viaggio morì di veleno (36). Baccio inteso questo, e senza metter tempo in mezzo, andato a Roma fu prima da madonna Lucrezia Salviata de' Medici so-

rella di papa Leone, alla quale si sforzò di mostrare che nessuno poteva far maggiore onore all'ossa di que' gran pontefici , che la virtù sua ; ed aggiunse che Alfonso scultore era senza disegno e senza pratica e giudicio ne' marmi, e che egli non poteva, se non con l' aiuto d' altri, condurre sì onorata impresa. Fece ancora molte altre pratiche, e per diversi mezzi e vie operò tanto , che gli venne tosto fatto di rivolgere l' animo di que' signori, i quali finalmente dettero il carico al cardinale Salviati di convenire con Baccio. Era in questo tempo arrivato a Napoli Carlo V imperadore, ed in Roma Filippo Strozzi , Anton Francesco degli Albizzi, e gli altri fuorusciti trattavano col cardinale Salviati d' andare a trovare Sua Maestà contro al duca Alessandro, ed erano col cardinale a tutte l' ore, nelle sale e nelle camere del quale stava Baccio tutto il giorno aspettando di fare il contratto delle sepolture, nè poteva venire a capo per gl'impedimenti del cardinale nella spedizione de' fuorusciti. Costoro vedendo Baccio tutto il giorno e la sera in quelle stanze, insospettiti di ciò, e dubitando che egli stesse quivi per ispiare che essi facevano per darne avviso al duca, s' accordarono alcuni de' loro giovani a codiarlo una sera e levarnelo dinanzi (37). Ma la fortuna soccorrendo in tempo, fece che gli altri due cardinali con M. Baldassarre da Pescia presero a finire il negozio di Baccio, i quali conoscendo che nell' architettura Baccio valeva poco, avevano fatto fare a Antonio da Sangallo un disegno che piaceva loro , ed ordinato che tutto il lavoro di quadro da farsi di marmo lo dovesse condurre Lorenzetto scultore, e che le statue di marmo e le storie s'allogassino a Baccio. Convenuti adunque in questo modo,fecion finalmente il contratto con Baccio, il quale non comparendo più intorno al cardinale Salviati e levatosene a tempo, i fuorusciti, passata quell'occasione, non pensarono ad altro del fatto suo. Dopo queste cose fece Baccio due modelli di legno con le statue e storie di cera, i quali avevano i basamenti sodi senza risalti , sopra ciascuno de' quali erano quattro colonne ioniche storiate , le quali spartivano tre vani, uno grande nel mezzo , dove sopra un piedestallo era per ciascheduno un papa a sedere in pontificale che dava la benedizione , e nei vani minori una nicchia con una figura tonda in piè per ciascuna alta quattro braccia,e dentro alcuni santi che mettono in mezzo detti papi. L' ordine della composizione aveva forma d' arco trionfale,e sopra le colonne che reggevano la cornice era un quadro alto braccia tre e largo quattro e mezzo, entro al quale era una storia di mezzo rilievo in marmo, nella quale era l' abboccamento del

re Francesco a Bologna sopra la statua di papa Leone, la quale statua era messa in mezzo nelle due nicchie da S. Pietro e da S. Paolo, e di sopra accompagnavano la storia del mezzo di Leone due altre storie minori, delle quali una era sopra S. Pietro quando egli risuscita un morto, e l'altra sopra S. Paolo quando e' predica a' popoli. Nell'istoria di papa Clemente, che rispondeva a questa, era quando egli incorona Carlo imperadore a Bologna e la mettono in mezzo due storie minori : in una è S. Gio. Battista che predica a' popoli, nell' altra S. Giovanni Evangelista che risuscita Drusiana, ed hanno sotto nelle nicchie i medesimi santi alti braccia quattro, che mettono in mezzo la statua di papa Clemente simile a quella di Leone. Mostrò in questa fabbrica Baccio o poca religione o troppa adulazione (38) o l'uno e l'altro insieme; mentre che gli uomini deificati (39) ed i primi fondatori della nostra religione dopo Cristo, ed i più grati a Dio, vuole che cedano a' nostri papi, e gli pone in luogo a loro indegno, a Leone e Clemente inferiori; e certo siccome da dispiacere a' santi ed a Dio, così da non piacere ai papi, ed agli altri fu questo suo disegno; perciocchè a me pare che la religione, e voglio dire la nostra, sendo vera religione, debba esser dagli uomini a tutte l'altre cose e rispetti preposta; e dall'altra parte volendo lodare ed onorare qualunque persona, giudico che bisogni raffrenarsi e temperarsi e talmente dentro a certi termini contenersi, che la lode e l'onore non diventi un'altra cosa, dico imprudenza ed adulazione, la quale prima il lodatore vituperi, e poi al lodato, se egli ha sentimento, non piaccia tutta al contrario. Facendo Baccio questo che io dico, fece conoscere a ciascuno che egli aveva assai affezione sibbene e buona volontà verso i papi, ma poco giudicio nell'esaltargli ed onorargli nei loro sepolcri. Furono i sopraddetti modelli portati da Baccio a Monte Cavallo a S. Agata al giardino del cardinal Ridolfi, dove la signoria dava desinare a Cibo ed a Salviati ed a M. Baldassarre da Pescia, ritirati quivi insieme per dar fine a quanto bisognava per le sepolture. Mentre adunque che erano a tavola, giunse il Solosmeo scultore (40), persona ardita e piacevole e che diceva male d' ognuno volentieri ed era poco amico di Baccio. Fu fatto l' imbasciata a que' signori che il Solosmeo chiedeva d' entrare. Ridolfi fece che gli aprisse, e volto a Baccio: Io voglio, disse, che noi sentiamo ciò che dice il Solosmeo dell'allogagione di queste sepolture; alza Baccio quella portiera e stavvi sotto. Subito ubbidì Baccio, ed arrivato il Solosmeo e fattogli dare da bere, entrarono dipoi nelle sepolture allogate a Baccio; dove il Solosmeo, ripren-

do i cardinali che male l' avevano allogate, seguitò dicendo ogni male di Baccio, tassandolo d'ignoranza nell' arte e d' avarizia e d' arroganza, ed a molti particolari venendo dei biasimi suoi. Non potè Baccio, che stava nascosto dietro alla portiera, sofferire tanto che 'l Solosmeo finisse, ed uscito fuori in collera e con mal viso, disse al Solosmeo: Che t' ho io fatto, che tu parli di me con sì poco rispetto? Ammutolì all' apparire di Baccio il Solosmeo, e volto a Ridolfi disse: Che baie son queste monsignore? io non voglio più pratica di preti; ed andossi con Dio. Ma i cardinali ebbero da ridere assai dell' uno e dell' altro; dove Salviati disse a Baccio : Tu senti il giudicio degli uomini dell' arte; fa' tu con l' operar tuo sì, che tu gli faccia dire le bugie. Cominciò poi Baccio l' opera delle statue e delle storie, ma già non riuscirono i fatti secondo le promesse e l' obbligo suo con que' papi; perchè nelle figure e nelle storie usò poca diligenza, e mal finite le lasciò e con molti difetti, sollecitando più il riscuotere l' argento, che il lavorare il marmo. Ma poichè que' signori s'avvidero del procedere di Baccio, pentendosi di quel che avevano fatto, essendo rimasti due pezzi di marmi maggiori delle due statue che mancavano a farsi , una di Leone a sedere e l' altra di Clemente, pregandolo che si portasse meglio, ordinarono che le finisse. Ma avendo Baccio levata già tutta la somma de' danari, fece pratica con M. Gio. Battista da Ricasoli vescovo di Cortona (41), il qual era in Roma per negozii del duca Cosimo, di partirsi di Roma per andare a Firenze a servire il duca Cosimo nelle fonti di Castello sua villa, e nella sepoltura del sig. Giovanni suo padre (42). Il duca avendo risposto che Baccio venisse, egli se n'andò a Firenze, lasciando senza dir altro l'opera delle sepolture imperfetta e le statue in mano di due garzoni. I cardinali vedendo questo, fecero allogagione di quelle due statue de' papi, che erano rimaste, a due scultori, l' uno fu Raffaello da Montelupo, che ebbe la statua di papa Leone, l'altro Giovanni di Baccio, al quale fu data la statua di Clemente. Dato dipoi ordine che si murasse il lavoro di quadro e tutto quel che era fatto, si messe su l' opera, dove le statue e le storie non erano in molti luoghi nè impomiciate nè pulite, sì che dettero a Baccio più carico che nome (43). Arrivato Baccio a Firenze, e trovato che 'l duca aveva mandato il Tribolo scultore a Carrara per cavar marmi per le fonti di Castello e per la sepoltura del sig. Giovanni, fece tanto Baccio col duca, che levò la sepoltura del sig. Giovanni dalle mani del Tribolo, mostrando a sua Eccellenza che i marmi per tale opera erano gran parte in Firenze;

così a poco a poco si fece famigliare di sua Eccellenza, sì che per questo e per la sua alterigia ognuno di lui temeva. Messe dipoi innanzi al duca, che la sepoltura del sig. Giovanni si facesse in S. Lorenzo nella cappella de' Neroni, luogo stretto, affogato e meschino, non sapendo o non volendo proporre (siccome si conveniva) a un principe sì grande, che facesse una cappella di nuovo a posta · Fece ancora sì, che 'l duca chiese a Michelagnolo per ordine di Baccio molti marmi, i quali egli aveva in Firenze, ed ottenutigli il duca da Michelagnolo e Baccio dal duca, tra' quali marmi erano alcune bozze di figure ed una statua assai tirata innanzi da Michelagnolo, Baccio preso ogni cosa, tagliò e tritò in pezzi ciò che trovò, parendogli in questo modo vendicarsi e fare Michelagnolo dispiacere. Trovò ancora nella stanza medesima di S. Lorenzo, dove Michelagnolo lavorava, due statue in un marmo d'un Ercole che strigneva Anteo, le quali il duca faceva fare a fra Gio. Agnolo scultore (44), ed erano assai innanzi; e dicendo Baccio al duca che il frate aveva guasto quel marmo, ne fece molti pezzi. In ultimo della sepoltura murò tutto l'imbasamento, il quale è un dado isolato di braccia quattro in circa per ogni verso, ed ha da piè un zoccolo con una modanatura a uso di basa che gira intorno intorno e con una cimasa nella sua sommità, come si fa ordinariamente a' piedistalli, e sopra una gola alta tre quarti che va in dentro sguisciata a rovescio a uso di fregio, nella quale sono intagliate alcune ossature di teste di cavalli legate con panni l'una all'altra, dove in cima andava un altro dado minore con una statua a sedere armata all'antica di braccia quattro e mezzo con un bastone in mano da condottiere di eserciti, la quale doveva essere fatta per la persona dell'invitto sig. Giovanni de' Medici. Questa statua fu cominciata da lui in un marmo ed assai condotta innanzi, ma non mai poi finita nè posta sopra il basamento murato (45). Vero è che nella facciata dinanzi finì del tutto una storia di mezzo rilievo di marmo, dove di figure alte due braccia in circa fece il sig. Giovanni a sedere, al quale sono menati molti prigioni intorno, e soldati e femmine scapigliate ignudi, ma senza invenzione e senza mostrare effetto alcuno (46). Ma pur nel fine della storia è una figura che ha un porco in sulla spalla, e dicono essere stata fatta da Baccio per M. Baldassarre da Pescia in suo dispregio, il quale Baccio teneva per nimico, avendo M. Baldassarre in questo tempo fatto l'allogagione, come s'è detto di sopra, delle due statue di Leone e Clemente ad altri scultori, e di più avendo di maniera operato in Roma, che Baccio ebbe per forza a

rendere con suo disagio i danari, i quali aveva soprappresi per quelle statue e figure. In questo mezzo non aveva Baccio atteso mai ad altro, che a mostrare al duca Cosimo, quanto fusse la gloria degli antichi vissuta per le statue e per le fabbriche, dicendo che sua Eccellenza doveva pe' tempi avvenire procacciarsi la memoria perpetua di se stesso, e delle sue azioni. Avendo poi già condotto la sepoltura del sig. Giovanni vicino al fine, andò pensando di far cominciare al duca un'opera grande e di molta spesa e di lunghissimo tempo. Aveva il duca Cosimo lasciato d'abitare il palazzo de' Medici, ed era tornato ad abitare con la corte nel palazzo di piazza, dove già abitava la signoria, e quello ogni giorno andava accomodando ed ornando; ed avendo detto a Baccio che farebbe volentieri un'udienza pubblica, sì per gli ambasciadori forestieri come pe' suoi cittadini e sudditi dello stato, Baccio andò insieme con Giuliano di Baccio d'Agnolo pensando di mettergli innanzi fare un ornamento di pietre del fossato e di marmi di braccia trentotto largo ed alto diciotto. Questo ornamento volevano che servisse per l'udienza, e fusse nella sala grande del palazzo in quella testa che è volta a tramontana. Questa udienza doveva avere un piano di quattordici braccia largo e salire sette scaglioni ed essere nella parte dinanzi chiusa da balaustri, eccetto l'entrata del mezzo, e doveva avere tre archi grandi nella testa della sala; de' quali due servissero per finestre e fussero tramezzati dentro da quattro colonne per ciascuno, due della pietra del fossato e due di marmo con un arco sopra, con fregiatura e mensole che girasse in tondo. Queste avevano a fare l'ornamento di fuori nella facciata del palazzo, e di dentro ornare nel medesimo modo la facciata della sala. Ma l'arco del mezzo che faceva non finestra, ma nicchia, doveva essere accompagnato da due altre nicchie che fussino nelle teste dell'udienza, una a levante e l'altra a ponente, ornate da quattro colonne tonde corintie, che fussino braccia dieci alte e facessino risalto nelle teste. Nella facciata del mezzo avevano a essere quattro pilastri che fra l'uno arco e l'altro facessino reggimento allo architrave, e fregio e cornice, che rigirava intorno intorno e sopra loro e sopra le colonne. Questi pilastri avevano avere fra l'uno e l'altro un vano di braccia tre in circa, nel quale per ciascuno fusse una nicchia alta braccia quattro e mezzo da mettervi statue per accompagnare quella grande del mezzo nella faccia e le due dalle bande; nelle quali nicchie egli voleva mettere per ciascuna tre statue. Avevano in animo Baccio e Giuliano, oltre all'ornamento della facciata di dentro, un altro

maggiore ornamento di grandezza e di terribile spesa per la facciata di fuora, il quale per lo sbieco della sala, che non è in squadra, dovesse mettere in squadra dalla banda di fuora, e fare un risalto di braccia sei intorno intorno alle facciate del palazzo vecchio, con un ordine di colonne di quattordici braccia alte, che reggessino altre colonne, fra le quali fussino archi, e di sotto intorno intorno facesse loggia, dove è la ringhiera ed i giganti, e di sopra avesse poi un altro spartimento di pilastri, fra' quali fussino archi nel medesimo modo, e venisse attorno attorno le finestre del palazzo vecchio a far facciata intorno intorno al palazzo, e sopra questi pilastri fare a uso di teatro, con un altro ordine d' archi e di pilastri, tanto che il ballatoio di quel palazzo facesse cornice ultima a tutto questo edifizio. Conoscendo Baccio e Giuliano che questa era opera di grandissima spesa, consultarono insieme di non dovere aprire al duca il lor concetto, se non dell'ornamento dell' udienza dentro alla sala, e della facciata di pietre del fossato di verso la piazza per la lunghezza di ventiquattro braccia, che tanto è la larghezza della sala. Furono fatti di questa opera disegni e piante da Giuliano, e Baccio poi parlò con essi in mano al duca, al quale mostrò che nelle nicchie maggiori dalle bande voleva fare statue di braccia quattro di marmo a sedere sopra alcuni basamenti, cioè Leone X che mostrasse mettere la pace in Italia, e Clemente VII che incoronasse Carlo V, con due statue in nicchie minori, dentro alle grandi intorno a' papi, le quali significassino le loro virtù adoperate e messe in atto da loro. Nella facciata del mezzo nelle nicchie di braccia quattro fra i pilastri voleva fare statue ritte del sig. Giovanni, del duca Alessandro, e del duca Cosimo, con molti ornamenti di varie fantasie d' intagli, ed un pavimento tutto di marmi di diversi colori mischiati. Piacque molto al duca quest' ornamento, pensando che con questa occasione si dovesse col tempo, come s'è fatto poi, ridurre a fine tutto il corpo di quella sala col resto degli ornamenti e del palco, per farla la più bella stanza d'Italia; e fu tanto il desiderio di sua Eccellenza che questa opera si facesse, che assegnò per condurla ogni settimana quella somma di danari che Baccio voleva e chiedeva. E fu dato principio, che le pietre del fossato si cavassino e si lavorassino per farne l' ornamento del basamento e colonne e cornici; e tutto volle Baccio che si facesse e conducesse dagli scarpellini dell' opera di S. Maria del Fiore. Fu certamente questa opera da que' maestri lavorata con diligenza, e se Baccio e Giuliano l' avessino sollecitata, arebbono tutto l' or-

namento delle pietre finito e murato presto; ma perchè Baccio non attendeva se non a fare abbozzare statue, e finirne poche del tutto, ed a riscuotere la sua provvisione, che ogni mese gli dava il duca, e gli pagava gli aiuti ed ogni minima spesa che perciò faceva, con dargli scudi cinquecento l'anno d'una delle statue di marmo finite, perciò non si vedde mai di questa opera il fine. Ma se con tutto questo Baccio e Giuliano in un lavoro di tanta importanza avessino messo la testa di quella sala in isquadra, come si poteva, che delle otto braccia che aveva di bieco si ritirarono appunto alla metà, ed evvi in qualche parte mala proporzione, come la nicchia del mezzo e le due dalle bande maggiori che son nane, ed i membri delle cornici gentili a sì gran corpo; e se, come potevano, si fussero tenuti più alti con le colonne, con dar maggior grandezza e maniera ed altra invenzione a quella opera; e se pur con la cornice ultima andavano a trovare il piano del primo palco vecchio di sopra, eglino arebbono mostro maggior virtù e giudizio, nè si sarebbe tanta fatica spesa in vano, fatta così inconsideratamente, come hanno visto poi coloro a chi è tocco a rassettarla, come si dirà, ed a finirla (47); perchè con tutte le fatiche, e gli studj adoperati da poi, vi sono molti disordini ed errori nell'entrata della porta e nelle corrispondenze delle nicchie delle facce, dove poi a molte cose è bisognato mutare forma. Ma non s' è già potuto mai, se non si disfaceva il tutto, rimediare che ella non sia fuor di squadra, e non lo mostri nel pavimento e nel palco. Vero è, che nel modo che essi la posero, così come ella si trova, vi è gran fattura e fatica, e merita lode assai per molte pietre lavorate col calandrino, che sfuggono a quartabuono per cagione dello sbiecare della sala; ma di diligenza e d' essere ben murate, commesse, e lavorate non si può fare nè veder meglio. Ma molto meglio sarebbe riuscito il tutto, se Baccio, che non tenne mai conto dell'architettura, si fusse servito di qualche miglior giudizio che di Giuliano, il quale, sebbene era buono maestro di legname e intendeva d'architettura, non era però tale che a sì fatta opera, come quella era, egli fusse atto, come ha dimostrato l' esperienza. Imperò tutta questa opera s' andò per ispazio di molti anni lavorando e murando poco più che la metà; e Baccio finì e messe nelle nicchie minori la statua del sig. Giovanni e quella del duca Alessandro nella facciata dinanzi amendue (48), e nella nicchia maggiore con un Basamento di mattoni la statua di papa Clemente (49), e tirò al fine ancora la statua del duca Cosimo, dove egli s' affaticò assai sopra la testa, ma con tutto ciò il duca e gli uomini di corte dicevano che

ella non lo somigliava punto. Onde avendone Baccio già prima fatta una di marmo, la quale è oggi nel medesimo palazzo nelle camere di sopra e fu la miglior testa che facesse mai, e stette benissimo, egli difendeva e ricopriva l'errore e la cattività della presente testa con la bontà della passata. Ma sentendo da ognuno biasimare quella testa, un giorno in collera la spiccò con animo di farne un'altra e commetterla nel luogo di quella; ma non la fece poi altrimenti. Ed aveva Baccio per costume nelle statue ch'e' faceva di mettere de' pezzi piccoli e grandi di marmo, non gli dando noia il fare ciò e ridendosene; il che egli fece nell'Orfeo a una delle teste di Cerbero, ed a S. Piero, che è in S. Maria del Fiore, rimesse un pezzo di panno; nel gigante di piazza, come si vede, rimesse a Cacco ed appiccò due pezzi, cioè una spalla ed una gamba; ed in molti altri suoi lavori fece il medesimo, tenendo cotali modi, i quali sogliono grandemente dannare gli scultori. Finite queste statue, messe mano alla statua di papa Leone per questa opera, e la tirò forte innanzi. Vedendo poi Baccio che questa opera riusciva lunga, e che e' non era per condursi oramai al fine di quel suo primo disegno per le facciate attorno attorno al palazzo, e che e' s'era speso gran somma di danari e passato molto tempo, e che quella opera con tutto ciò non era mezza finita e piaceva poco all'universale, andò pensando nuova fantasia, ed andava provando di levare il duca dal pensiero del palazzo, parendogli che sua Eccellenza ancora fusse di questa opera infastidita. Avendo egli adunque nell'opera di S. Maria del Fiore, che la comandava, fatto nimicizia co' provveditori e con tutti gli scarpellini, e poichè tutte le statue che andavano nell'udienza erano a suo modo, quali finite e poste in opera, e quali abbozzate, e l'ornamento murato in gran parte, per occultare molti difetti che v'erano, e a poco a poco abbandonare quell'opera, messe innanzi Baccio al duca, che l'opera di S. Maria del Fiore gittava via i danari, nè faceva più cosa di momento. Onde disse avere pensato, che sua Eccellenza farebbe bene a far voltare tutte quelle spese dell'opera inutili a fare il coro a otto facce della chiesa, e l'ornamento dello altare, scale, residenze del duca e magistrati, e delle sedie del coro pe' canonici e cappellani e chierici, secondo che a sì onorata chiesa si conveniva; del quale coro Filippo di ser Brunellesco aveva lasciato il modello di quel semplice telaio di legno, che prima serviva per coro in chiesa, con intenzione di farlo col tempo di marmo con la medesima forma, ma con maggiore ornamento. Considerava Baccio, oltre alle cose sopraddette,

che egli arebbe occasione in questo coro di fare molte statue e storie di marmo e di bronzo nell'altare maggiore ed intorno al coro, ed ancor in due pergami che dovevano essere di marmo nel coro, e che le otto facce nelle parti di fuora nel basamento ornare di molte storie di bronzo commesse nell'ornamento di marmo. Sopra questo pensava di fare un ordine di colonne e di pilastri, che reggessino attorno attorno le cornici, e quattro archi; de' quali archi, divisati secondo la crociera della chiesa, uno facesse l'entrata principale, col quale si riscontrasse l'arco dell'altare maggiore posto sopra esso altare, e gli altri due fussino da' lati, da man destra uno e l'altro da man sinistra, sotto i quali due da' lati dovevano essere posti i pergami, sopra la cornice un ordine di balaustri in cima che girassino le otto facce, e sopra i balaustri una grillanda di candellieri per quasi incoronare di lumi il coro, secondo i tempi, come sempre s'era costumato innanzi mentre che vi fu il modello di legno del Brunellesco. Tutte queste cose mostrando Baccio al duca, diceva che sua Eccellenza con l'entrata dell'opera, cioè di S. Maria del Fiore e degli operai di quella, e con quello che ella per sua liberalità aggiugnerebbe, in poco tempo adornerebbe quel tempio e gli acquisterebbe molta grandezza e magnificenza, e conseguentemente a tutta la città, per essere lui di quella il principale tempio, e lascerebbe di se in cotal fabbrica eterna ed onorata memoria; ed oltre a tutto questo diceva, che sua Eccellenza darebbe occasione a lui d'affaticarsi e di fare molte buone opere e belle, e mostrando la sua virtù, d'acquistarsi nome e fama ne' posteri, il che doveva essere caro a sua Eccellenza, per essere lui suo servitore ed allevato dalla casa de' Medici. Con questi disegni e parole mosse Baccio il duca, sì che gl'impose che egli facesse un modello di tutto il coro, consentendo che cotal fabbrica si facesse. Partito Baccio dal duca fu con Giuliano di Baccio d'Agnolo suo architetto, e conferito il tutto seco, andarono in sul luogo, ed esaminata ogni cosa diligentemente, si risolverono di non uscire della forma del modello di Filippo, ma di seguitare quello, aggiugnendogli solamente altri ornamenti di colonne e di risalti, e d'arricchirlo quanto potevano più, mantenendogli il disegno e la figura di prima. Ma non le cose assai e i molti ornamenti son quelli che abbelliscono ed arricchiscono le fabbriche, ma le buone, quantunque siano poche, se sono ancora poste ne' luoghi loro e con la debita proporzione composte insieme, queste piacciono e sono ammirate, e fatte con giudizio dall'artefice ricevono dipoi lode da tutti gli altri (50). Que-

sto non pare che Giuliano e Baccio considerassino nè osservassino ; perchè presero un soggetto di molta opera e lunga fatica, ma di poca grazia, come ha l' esperienza dimostro. Il disegno di Giuliano (come si vede) fu di fare nelle cantonate di tutte le otto facce pilastri che piegavano in su gli angoli, e l' opera tutta di componimento ionico ; e questi pilastri, perchè nella pianta venivano insieme con tutta l' opera a diminuire verso il centro del coro e non erano uguali, venivano necessariamente a essere larghi dalla parte di fuora e stretti di dentro, il che è sproporzione di misura; e ripiegando il pilastro secondo l'angolo delle otto facce di dentro, le linee del centro lo diminuivano tanto, che le due colonne, le quali mettevano in mezzo il pilastro da' canti, lo facevano parere sottile ed accompagnavano con disgrazia lui e tutta quell' opera, sì nella parte di fuora, e simile in quella di dentro, ancoraché vi fusse la misura. Fece Giuliano parimente tutto il modello dello altare discosto un braccio e mezzo dall' ornamento del coro, sopra il quale Baccio fece poi di cera un Cristo morto a giacere con due angeli, de' quali uno gli teneva il braccio destro e con un ginocchio gli reggeva la testa, e l'altro teneva i misteri della passione, ed occupava la statua di Cristo quasi tutto lo altare, sì che appena celebrare vi si sarebbe potuto ; e pensava di fare questa statua di circa quattro braccia e mezzo. Fece ancora un risalto d'un piedistallo dietro all' altare appiccato con esso nel mezzo con un sedere, sopra il quale pose poi un Dio Padre a sedere di braccia sei, che dava la benedizione e veniva accompagnato da due altri angeli di braccia quattro l' uno, che posavano ginocchione in su' canti e fine della predella dell'altare al pari dove Dio Padre posava i piedi. Questa predella era alta più d'un braccio nella quale erano molte storie della passione di Gesù Cristo, che tutte dovevano essere di bronzo. In su' canti di questa predella erano gli angeli sopraddetti , tutti a due ginocchione, e tenevano ciascuno in mano un candelliere; i quali candellieri degli angeli accompagnavano otto candellieri grandi alti braccia tre e mezzo, che ornavano quello altare, posti fra gli angeli, e Dio Padre era nel mezzo di loro. Rimaneva un vano d'un mezzo braccio dietro al Dio Padre per poter salire ad accendere i lumi. Sotto l'arco che faceva riscontro all'entrata principale del coro sul basamento che girava intorno dalla banda di fuora aveva posto nel mezzo sotto detto arco l'albero del peccato, al tronco del quale era avvolto l' antico serpente con la faccia umana in cima, e due figure ignude erano intorno all' albero, che una era Adamo e l'altra Eva.

Dalla banda di fuora del coro , dove dette figure voltavano le facce, era per lunghezza nell' imbasamento un vano lungo circa tre braccia, per farvi una storia o di marmo o di bronzo della loro creazione , per seguitare nelle facce de' basamenti di tutta quell' opera, insino al numero di ventuna storia, tutte del Testamento vecchio (51): e per maggiore ricchezza di questo basamento ne' zoccoli , dove posavano le colonne ed i pilastri , aveva per ciascuno fatto una figura o vestita o nuda per alcuni profeti, per farli poi di marmo (52); opera certo ed occasione grandissima e da poter mostrare tutto l' ingegno e l'arte d'un perfetto maestro, del quale non dovesse mai per tempo alcuno spegnersi la memoria. Fu mostro al duca questo modello, ed ancora doppi disegni fatti da Baccio , i quali sì per la varietà e quantità come ancora per la loro bellezza, perciocchè Baccio lavorava di cera fieramente e disegnava bene, piacquero a sua Eccellenza, ed ordinò che si mettesse subito mano al lavoro di quadro, voltandovi tutte le spese che faceva l' opera , ed ordinando che gran quantità di marmi si conducessero da Carrara. Baccio ancora egli cominciò a dar principio alle statue, ma perchè gli primi furono un Adamo che alzava un braccio ed era grande quattro braccia in circa. Questa figura fu finita da Baccio, ma perchè gli riuscì stretta ne' fianchi ed in altre parti con qualche difetto, la mutò in un Bacco, il quale dette poi al duca, ed egli lo tenne in camera molti anni nel suo palazzo , e fu posto poi non è molto nelle stanze terrene, dove abita il principe la state, dentro a una nicchia (53). Aveva parimente fatto della medesima grandezza un' Eva che sedeva, la quale condusse fino alla metà, e restò indietro per cagione dello Adamo, il quale che faceva accompagnare : ed avendo dato principio a un altro Adamo di diversa forma ed attitudine, gli bisognò mutare ancora Eva ; e la prima che sedeva fu convertita da lui in una Cerere, e la dette all' illustrissima duchessa Leonora in compagnia d' uno Apollo che era un altro ignudo, che egli aveva fatto: e sua Eccellenza lo fece mettere nella facciata del vivaio che è nel giardino de'Pitti (54) col disegno ed architettura di Giorgio Vasari. Seguitò Baccio queste due figure di Adamo e d'Eva con grandissima volontà, pensando di satisfare all' universale ed agli artefici, avendo satisfatto a se stesso, e le finì e lustrò con tutta la sua diligenza ed affezione. Messe dipoi queste figure d' Adamo e d' Eva nel luogo loro, e scoperte ebbero la medesima fortuna che l' altre sue cose, e furono con sonetti e con versi latini troppo crudelmente lacerate; avvengaché il senso d' uno diceva, che siccome Adamo

ed Eva avendo con la loro disubbidienza vituperato il paradiso, meritarono d' essere cacciati, così queste figure vituperando la terra, meritano d' essere cacciate fuora di chiesa (55). Nondimeno le statue sono proporzionate ed hanno molte belle parti, e se non è in loro quella grazia che altre volte s'è detto e che egli non poteva dare alle cose sue, hanno però arte e disegno tale, che meritano lode assai. Fu domandata una gentildonna, la quale s'era posta a guardare queste statue, da alcuni gentiluomini quello che le paresse di questi corpi ignudi; rispose: Degli uomini non posso dare giudizio; ed essendo pregata che della donna dicesse il parer suo, rispose: che le pareva che quella Eva avesse due buone parti da essere commendata assai, perciocchè ella è bianca e soda. Ingegnosamente mostrando di lodare, biasimò copertamente e morse l' artefice e l' artifizio suo dando alla statua quelle lodi proprie de' corpi femminili, le quali è necessario intendere della materia del marmo, e di lui son vere, ma dell'opera e dell' artifizio no, perciocchè l' artifizio quelle lodi non lodano. Mostrò adunque quella valente donna, che altro non si poteva secondo lei lodare in quella statua, se non il marmo. Messe dipoi mano Baccio alla statua di Cristo morto, il quale ancora non gli riuscendo, come se l' era proposto, essendo già innanzi assai lo lasciò stare; e preso un altro marmo, ne cominciò un altro con attitudine diversa dal primo, ed insieme con l'angelo, che con una gamba sostiene a Cristo la testa e con la mano un braccio, e non restò che l' una e l' altra figura finì del tutto; e dato ordine di porlo sopra l' altare, riuscì grande del piano, che occupando troppo del piano, non avanzava spazio all'operazion del Sacerdote; ed ancora che questa statua fusse ragionevole e delle migliori di Baccio, nondimeno non si poteva saziare il popolo di dirne male e di levarne i pezzi, non meno tutta l' altra gente, che i preti (56). Conoscendo Baccio, che lo scoprire l' opere imperfette nuoce alla fama degli artefici nel giudizio di tutti coloro, i quali o non sono della professione o non se n' intendono o non hanno veduto i modelli, per accompagnare la statua di Cristo e finire l' altare si risolvè a fare la statua di Dio Padre, per la quale era venuto un marmo da Carrara bellissimo. Già l' aveva condotto assai innanzi e fatto mezzo ignudo a uso di Giove, quando mutando al duca, ed a Baccio parendo ancora che egli avesse qualche difetto, lo lasciò così come s' era, e così ancora si trova nell'opera (57). Non si curava del dire delle genti, ma attendeva a farsi ricco, ed a comprare possessioni. Nel poggio di Fiesole comperò un bellissimo po-

dere chiamato lo Spinello; e nel piano sopra S. Salvi sul fiume di Affrico un altro con bellissimo casamento chiamato il Cantone, e nella via de' Ginori una gran casa, la quale il duca con danari e favori gli fece avere. Ma Baccio avendo acconcio lo stato suo poco si curava oramai di fare e d' affaticarsi; ed essendo la sepoltura del sig. Giovanni imperfetta, e l' udienza della sala cominciata, ed il coro e l' altare addietro, poco si curava del dire altrui e del biasimo che perciò gli fusse dato. Ma pure avendo murato l' altare e posto l'imbasamento di marmo dove doveva stare la statua di Dio Padre, avendone fatto un modello, finalmente la cominciò, e tenendovi scarpellini, andava lentamente seguitando. Venne in que' giorni di Francia Benvenuto Cellini, il quale aveva servito al re Francesco nelle cose dell' orefice, di che egli era ne' suoi tempi il più famoso, e nel getto di bronzo aveva a quel re fatto alcune cose, ed egli fu introdotto al duca Cosimo, il quale desiderando di ornare la città, fece a lui ancora molte carezze e favori. Dettegli a fare una statua di bronzo di cinque braccia in circa di un Perseo ignudo, il quale posava sopra una femmina ignuda, fatta per Medusa, alla quale aveva tagliato la testa, per porlo sotto uno degli archi della loggia di Piazza. Benvenuto, mentre che faceva il Perseo, ancora dell' altre cose faceva al duca. Ma come avviene che il figulo sempre invidia e noia il figulo, e lo scultore l'altro scultore, non potette Baccio sopportare i favori vari fatti a Benvenuto. Parevagli ancora strana cosa che egli fusse così in un tratto di orefice riuscito scultore, nè gli capiva nell'animo che egli, che soleva fare medaglie e figure piccole, potesse condur colossi ora e giganti. Nè potette il suo animo occultare Baccio, ma lo scoperse del tutto, e trovò chi gli rispose; perchè dicendo Baccio a Benvenuto in presenza del duca molte parole delle sue mordaci, Benvenuto, che non era manco fiero di lui, voleva che la cosa andasse del pari; e spesso ragionando delle cose dell' arte e delle loro proprie, notando i difetti di quelle, si dicevano l' uno all' altro parole vituperosissime in presenza del duca: il quale perchè ne pigliava piacere, conoscendo ne' lor detti mordaci ingegno veramente ed acutezza, gli aveva dato campo franco e licenza che ciascuno dicesse all' altro ciò che egli voleva dinanzi a lui (58), ma fuora non se ne tenesse conto. Questa gara o piuttosto nimicizia fu cagione che Baccio sollecitò lo Dio Padre; ma non aveva egli già dal duca que' favori che prima soleva, ma s' aiutava perciò corteggiando e servendo la duchessa. Un giorno fra gli altri mordendosi al solito e scopren-

do molte cose de' fatti loro, Benvenuto guardando e minacciando Baccio, disse: Provvediti Baccio, d'un altro mondo, che di questo ti voglio cavare io. Rispose Baccio: Fa che io lo sappia un dì innanzi, sì ch'io mi confessi e faccia testamento, e non muoia come una bestia, come sei tu. Per la qual cosa il duca, perchè molti mesi ebbe preso spasso del fatto loro, gli pose silenzio temendo di qualche mal fine, e fece far loro un ritratto grande della sua testa fino alla cintura, che l'uno e l'altro si gettasse di bronzo, acciocchè chi facesse meglio avesse l'onore. In questi travagli ed emulazioni finì Baccio il suo Dio Padre, il quale ordinò che si mettesse in chiesa sopra la basa accanto all'altare (59). Questa figura era vestita, ed è braccia sei alta, e la murò e finì del tutto; ma per non la lasciare scompagnata, fatto venire da Roma Vincenzio de' Rossi scultore suo creato, volendo nell'altare tutto quello che mancava di marmo farlo di terra, si fece aiutare da Vincenzio a finire i due angioli che tengono i candellieri in su' canti, e la maggior parte delle storie della predella e basamento (60). Messo dipoi ogni cosa sopra l'altare, acciò si vedesse come aveva a stare il fine del suo lavoro, si sforzava che il duca lo venisse a vedere, innanzi che egli lo scoprisse. Ma il duca non volle mai andare, ed essendone pregato dalla duchessa, la quale in ciò favoriva Baccio, non si lasciò però mai piegare il duca e non andò a vederlo, adirato perchè di tanti lavori Baccio non aveva mai finitone alcuno, ed egli pure l'aveva fatto ricco e gli aveva con odio de' cittadini fatto molte grazie ed onoratolo molto. Con tutto questo andava sua Eccellenza pensando d'aiutare Clemente figliuolo naturale di Baccio e giovane valente, il quale aveva acquistato assai nel disegno, perchè e' dovesse toccare a lui col tempo a finire l'opere del padre. In questo medesimo tempo, che fu l'anno 1554, venne da Roma dove serviva papa Giulio III Giorgio Vasari Aretino, per servire sua Eccellenza in molte cose che ella aveva in animo di fare, e particolarmente innovare di fabbriche, ed ornare il palazzo di piazza e fare la sala grande, come s'è dipoi veduto. Giorgio Vasari l'anno seguente condusse da Roma ed acconciò col duca Bartolommeo Ammannati scultore per fare l'altra facciata dirimpetto all'usata, cominciata da Baccio in detta sala, ed una fonte nel mezzo di detta facciata: e subito fu dato principio a fare una parte delle statue che vi andavano. Conobbe Baccio che 'l duca non voleva servirsi più di lui, poichè adoperava altri; di che egli avendo grande dispiacere e dolore, era diventato sì strano e fastidioso, che nè in casa nè fuora non poteva al-

cuno conversare con lui: ed a Clemente suo figliuolo usava molte stranezze e lo faceva patire d'ogni cosa. Per questo, Clemente avendo fatto di terra una testa grande di sua Eccellenza per farla di marmo per la statua dell'udienza, chiese licenza al duca di partirsi per andare a Roma per le stranezze del padre. Il duca disse, che non gli mancherebbe. Baccio nella partita di Clemente, che gli chiese licenza, non gli volle dar nulla benchè gli fusse in Firenze di grande aiuto, chè era quel giovane le braccia di Baccio in ogni bisogno; nondimeno non si curò che se gli levasse dinanzi. Arrivato il giovane a Roma contro a tempo, sì per gli studii e sì pe' disordini, il medesimo anno si morì, lasciando in Firenze di suo quasi finita una testa del duca Cosimo di marmo, la quale Baccio poi pose sopra la porta principale di casa sua nella via de' Ginori, ed è bellissima (61). Lasciò ancora Clemente, molti innanzi, un Cristo morto che è retto da Niccodemo, il qual Niccodemo è Baccio ritratto di naturale: le quali statue, che sono assai buone, Baccio pose nella chiesa de' Servi, come al suo luogo diremo. Fu di grandissima perdita la morte di Clemente a Baccio ed all'arte, ed egli lo conobbe poi che fu morto. Scoperse Baccio l'altare di S. Maria del Fiore, e la statua di Dio Padre fu biasimata: l'altare s'è restato con quello che s'è racconto di sopra, nè vi si è fatto poi altro (62), ma s'è atteso a seguitare il coro. Erasi molti anni innanzi cavato a Carrara un gran pezzo di marmo alto braccia dieci e mezzo e largo braccia cinque, del quale avuto Baccio l'avviso, cavalcò a Carrara, e dette al padrone di chi egli era scudi cinquanta per arra, e fattone contratto tornò a Firenze, e fu tanto intorno al duca, che per mezzo della duchessa insieme di farne un gigante, il quale dovesse mettersi in piazza sul canto dove era il lione; nel qual luogo si facesse una gran fonte che gittasse acqua, nel mezzo della quale fusse Nettuno sopra il suo carro tirato da cavalli marini, e dovesse cavarsi questa figura di questo marmo. Di questa figura fece Baccio più d'un modello, e mostratigli a sua Eccellenza, stettesi la cosa senza fare altro fino all'anno 1559, nel qual tempo il padrone del marmo venuto da Carrara chiedeva d'essere pagato del restante, e si renderebbe gli scudi cinquanta per romperlo in più pezzi e farne danari, perchè aveva molte chieste. Fu ordinato dal duca a Giorgio Vasari che facesse pagare il marmo; il che intesosi per l'arte, e che il duca non aveva ancora dato libero il marmo a Baccio, si risentì Benvenuto, e parimente l'Ammannato, pregando ciascheduno di loro il duca di fare un modello a

concorrenza di Baccio, e che sua Eccellenza si degnasse di dare il marmo a colui che nel modello mostrasse maggior virtù. Non negò il duca a nessuno il fare il modello, nè tolse la speranza che chi si portava meglio non potesse esserne il facitore. Conosceva il duca che la virtù e 'l giudicio e 'l disegno di Baccio era ancora meglio di nessuno scultore di quelli che lo servivano, pur che egli avesse voluto durar fatica; ed aveva cara questa concorrenza, per incitare Baccio a portarsi meglio e fare quel che egli poteva, il quale, vedutasi addosso questa concorrenza, n'ebbe grandissimo travaglio, dubitando più della disgrazia del duca che d'altra cosa, e di nuovo si messe a fare modelli. Era intorno alla duchessa assiduo, con la quale operò tanto Baccio, che ottenne d'andare a Carrara per dare ordine che il marmo si conducesse a Firenze. Arrivato a Carrara fece scemare il marmo tanto, secondo che egli aveva disegnato di fare, che lo ridusse molto meschino, e tolse l'occasione a se ed agli altri, ed il poter farne omai opera molto bella e magnifica. Ritornato a Firenze, fu lungo combattimento tra Benvenuto e lui, dicendo Benvenuto al duca che Baccio aveva guasto il marmo, innanzi che egli l'avesse tocco. Finalmente la duchessa operò tanto, che 'l marmo fu suo, e di già s'era ordinato che egli fusse condotto da Carrara alla marina, e preparato gli ordini della barca che lo condusse su per Arno fino a Signa. Fece ancora Baccio murare nella loggia di piazza una stanza per lavorarvi dentro il marmo; ed in questo mezzo aveva messo mano a fare cartoni per fare dipingere alcuni quadri, che dovevano ornare le stanze del palazzo de' Pitti. Questi quadri furono dipinti da un giovane chiamato Andrea del Minga, il quale maneggiava assai acconciamente i colori. Le storie dipinte ne'quadri furono la creazione d'Adamo e d'Eva, e l'esser cacciati dall'angelo di paradiso, un Noè ed un Moisè con le tavole (63); i quali finiti, gli donò poi alla duchessa, cercando il favore di lei nelle sue difficultà e controversie. E nel vero se non fusse stata quella signora che lo tenne in piè e lo amava per la virtù sua, Baccio sarebbe cascato affatto ed arebbe persa interamente la grazia del duca. Servissi ancora la duchessa assai di Baccio nel giardino de' Pitti, dove ella aveva fatto fare una grotta piena di tartari e di spugne congelate dall'acqua, dentrovi una fontana, dove Baccio aveva fatto condurre di marmo a Giovanni Fancelli suo creato un pilo grande ed alcune capre quanto il vivo che gettano acqua, e parimente col modello fatto da se stesso per un vivaio un villano che vota un barile pieno d'acqua. Per queste cose

la duchessa di continovo aiutava e favoriva Baccio appresso al duca, il quale aveva dato licenza finalmente a Baccio che cominciasse il modello grande del Nettuno; per lo che egli mandò di nuovo a Roma per Vincenzio de' Rossi, che già s'era partito di Firenze, con intenzione che gli aiutasse condurlo. Mentre che queste cose si andavano preparando, venne volontà a Baccio di finire quella statua di Cristo morto tenuto da Nicodemo, il quale Clemente suo figliuolo aveva tirato innanzi, perciocchè aveva inteso che a Roma il Buonarroto ne finiva uno, il quale aveva cominciato in un marmo grande dove erano cinque figure, per metterlo in S. Maria Maggiore alla sua sepoltura (64). A questa concorrenza Baccio si messe a lavorare il suo con ogni accuratezza, e con aiuti, tanto che lo finì, ed andava cercando in questo mezzo per le chiese principali di Firenze d'un luògo, dove egli potesse collocarlo e farvi per se una sepoltura. Ma non trovando luogo che lo contentasse per sepoltura, si risolvè a una cappella nella chiesa de' Servi, la quale è della famiglia de' Pazzi. I padroni di questa cappella, pregati dalla duchessa concessero il luogo a Baccio, senza spodestarsi del padronato e delle insegne che v'erano di casa loro; e solamente gli concessero che egli facesse uno altare di marmo, e sopra quello mettesse le dette statue, e vi facesse la sepoltura a' piedi. Convenne ancora poi co'frati di quel convento dell'altre cose appartenenti all'uffiziario (65). In questo mezzo faceva Baccio murare l'altare ed il basamento di marmo per mettervi su queste statue, e finitolo disegnò mettere in quella sepoltura, dove voleva esser messo egli e la sua moglie, l'ossa di Michelagnolo suo padre, le quali aveva nella medesima chiesa fatte porre, quando e' morì, in un deposito. Queste ossa di suo padre egli di sua mano volle pietosamente mettere in della predetta sepoltura; dove avvenne che Baccio, o che egli pigliasse dispiacere ed alterazione d'animo nel maneggiar l'ossa di suo padre, o che troppo s'affaticasse nel tramutare quell'ossa con le proprie mani e nel mutare i marmi, o l'uno e l'altro insieme, si travagliò di maniera, che sentendosi male ed andatosene a casa, e ogni dì più aggravando il male, in otto giorni si morì essendo d'età d'anni settantadue, essendo stato fino allora robusto e fiero, senza aver mai provato molti mali, mentre ch'e' visse. Fu sepolto con onorate esequie, e posto allato all'ossa del padre nella sopraddetta sepoltura da lui medesimo lavorata, nella quale è questo epitaffio:

D. O. M.

BACCIUS BANDINELL. DIVI IACOBI EQUES
SUB HAC SERVATORIS IMAGINE
A SE EXPRESSA CUM IACOBA DONIA
VXORE QUIESCIT AN. S. MDLIX.

Lasciò figliuoli maschi e femmine, i quali furono eredi di molte facultà di terreni, di case e di danari, le quali egli lasciò loro: ed al mondo lasciò l' opere da noi descritte di scultura, e molti disegni in gran numero, i quali sono appresso i figliuoli, e nel nostro libro ne sono di penna e di matita alcuni, che non si può certamente far meglio. Rimase il marmo del gigante in maggior contesa che mai, perchè Benvenuto era sempre intorno al duca, e per virtù d' un modello piccolo che egli aveva fatto, voleva che il duca glielo desse. Dall' altra parte l' Ammannato, come quello che era scultore di marmi e sperimentato in quelli più che Benvenuto, per molte cagioni giudicava che a lui s' appartenesse questa opera. Avvenne che a Giorgio bisognò andare a Roma col cardinale figliuolo del duca quando prese il cappello; al quale avendo l' Ammannato dato un modelletto di cera, secondo che egli desiderava di cavare del marmo quella figura, ed un legno, come era appunto grosso e lungo e largo e bieco quel marmo, acciò che Giorgio lo mostrasse a Roma a Michelagnolo Buonarroti, perchè egli ne dicesse il parer suo, e così movesse il duca a dargli il marmo, il che tutto fece Giorgio volentieri, questo fu cagione che 'l duca dette commissione che e' si turasse un arco della loggia di piazza, e che l' Ammannato facesse un modello grande quanto aveva a essere il gigante. Inteso ciò Benvenuto, tutto in furia cavalcò a Pisa dove era il duca, dove dicendo lui che non poteva comportare che la virtù sua fusse conculcata da chi era da manco di lui, e che desiderava di fare a concorrenza dell'Ammannato un modello grande nel medesimo luogo, volle il duca contentarlo, e gli concesse ch' e' si turasse l' altro arco della loggia, e fece dare a Benvenuto le materie acciò facesse, come egli voleva, il modello grande a concorrenza dell' Ammannato (66). Mentre che questi maestri attendevano a fare questi modelli, e che avevano serrato le loro stanze, sicchè nè l' uno nè l' altro poteva vedere ciò che il compagno faceva, benchè fussero appiccate insieme le stanze, si destò maestro Giovan Bologna Fiammingo scultore, giovane di virtù e di fierezza non meno che alcuno degli altri. Costui stando col sig. Don Francesco principe di Firenze, chiese a sua Eccellenza di poter fare un gigante, che servisse per modello, della medesima grandezza del marmo, ed il principe ciò gli concesse. Non pensava già maestro Giovan Bologna d'avere a

fare il gigante di marmo, ma voleva almeno mostrare la sua virtù e farsi tenere quello che egli era. Avuta la licenza dal principe, cominciò ancora egli il suo modello nel convento di S. Croce. Non volle mancare di concorrere con questi tre Vincenzio Danti Perugino scultore giovane di minore età di tutti, non per ottenere il marmo, ma per mostrare l' animosità e l' ingegno suo. Così messosi a lavovorare di suo nelle case di M. Alessandro di M. Ottaviano de' Medici, condusse un modello con molte buone parti, grande come gli altri. Finiti i modelli, andò il duca a vedere quello dell' Ammannato e quello di Benvenuto, e piaciutogli più quello dell'Ammannato che quello di Benvenuto (67), si risolvè che l' Ammannato avesse il marmo e facesse il gigante, perchè era più giovane di Benvenuto e più pratico ne' marmi di lui. Aggiunse all' inclinazione del duca Giorgio Vasari, il quale con sua Eccellenza fece molti buoni uffizj per l' Ammannato, vedendolo, oltre al saper suo, pronto a durare ogni fatica, e sperando che per le sue mani si vedrebbe un' opera eccellente finita in breve tempo (68). Non volle il duca allora vedere il modello di maestro Giovan Bologna, perchè non avendo veduto di suo lavoro alcuno di marmo, non gli pareva che se gli potesse per la prima fidare così grande impresa ancorachè da molti artefici e da altri uomini di giudicio intendesse che 'l modello di costui era in molte parti migliore che gli altri; ma se Baccio fusse stato vivo non sarebbono state tra que'maestri tante contese, perchè a lui senza dubbio sarebbe tocco a fare il modello di terra ed il gigante di marmo. Questa opera adunque tolse a lui la morte, ma la medesima gli dette non piccola gloria, perchè fece vedere in que' quattro modelli, de' quali fu cagione che non esser vivo Baccio ch' e' si facessino, quanto era migliore il disegno e 'l giudicio e la virtù di colui che pose Ercole e Cacco quasi vivi nel marmo in piazza: la bontà della quale opera molto più hanno scoperta ed illustrata l' opere, le quali dopo la morte di Baccio hanno fatte questi altri; i quali benchè si sieno portati laudabilmente, non però hanno potuto aggiungere al buono ed al bello che pose egli nell' opera sua (69). Il duca Cosimo poi nelle nozze della reina Giovanna d' Austria sua nuora, dopo la morte di Baccio sette anni, ha fatto nella sala grande finire l' udienza, della quale abbiamo ragionato di sopra, cominciata da Baccio, e di tal finimento ha voluto che sia capo Giorgio Vasari, il quale ha cerco con ogni diligenza di rimediare a molti difetti che sarebbero stati in lei, se ella si seguitava e si finiva secondo il principio e primo ordine suo. Così quell' opera imperfetta, con l' aiuto d' Iddio s' è con-

dotta ora al fine, ed essi arricchita nelle sue rivolte con l' aggiunta di nicchie e di statue poste ne' luoghi loro. Dove ancora, perchè era messa bieca e fuor di squadra, siamo andati pareggiandola quanto è stato possibile, e l' abbiamo alzata assai con un corridore sopra di colonne toscane; e la statua di Leone, cominciata da Baccio, Vincenzio de' Rossi suo creato l' ha finita (70). Oltre a ciò è stata quell' opera ornata di fregiature piene di stucchi con molte figure grandi e piccole, e con imprese ed altri ornamenti di varie sorti; e sotto le nicchie ne' partimenti delle volte si sono fatti molti spartimenti varj di stucchi e molte belle invenzioni d' intagli; le quali cose tutte hanno di maniera arricchita quell' opera, che ha mutato forma ed acquistato più grazia e bellezza assai. Imperocchè, dove secondo il disegno di prima, essendo il tetto della sala alto braccia ventuno, l' udienza non s' alzava più che diciotto braccia, sicchè tra lei e 'l tetto vecchio era un vano in mezzo di braccia tre, ora, secondo l' ordine nostro, il tetto della sala s' è alzato tanto, che sopra il tetto vecchio è ito dodici braccia, e sopra l' udienza di Baccio e di Giuliano braccia quindici; così trentatre braccia è alto il tetto ora della sala. E fu certamente grande animo quello del duca Cosimo a risolversi di fare finire per le nozze sopraddette tutta questa opera in tempo di cinque mesi, alla quale mancava più del terzo, volendola condurre a perfezione, ed insino a quel termine, dove ella era allora, era arrivata in più di quindici anni. Ma non solo sua Eccellenza fece finire del tutto l' opera di Baccio, ma il resto ancora di quel che aveva ordinato Giorgio Vasari, ripigliando dal basamento che ricorre sopra tutta quell' opera, con un ricinto di balaustri ne' vani, che fa un corridore che passa sopra questo lavoro della sala, e vede di fuori la piazza e di dentro tutta la sala. Così potranno i principi e signori stare a vedere senza essere veduti tutte le feste che vi si faranno, con molto comodo loro e piacere, e ritirarsi poi nelle camere, e camminare per le scale segrete e pubbliche per tutte le stanze del palazzo. Nondimeno a molti è dispiaciuto il non avere in un' opera sì bella e sì grande messo in isquadra quel lavoro, e molti arebbono voluto smurarlo e rimurarlo

poi in isquadra. Ma è stato giudicato ch' e' sia meglio il seguitare così quel lavoro, per non parere maligno contro a Baccio e prosuntuoso, ed avere dimostrato che e' non ci bastasse l' animo di correggere gli errori e mancamenti trovati e fatti da altri. Ma tornando a Baccio, diciamo che le virtù sue sono state sempre conosciute in vita, ma molto più saranno conosciute e desiderate dopo la morte. E molto più ancora sarebbe egli stato vivendo conosciuto quello che era ed amato, se dalla natura avesse avuto grazia d' essere più piacevole e più cortese; perchè l' essere il contrario e molto villano di parole gli toglieva la grazia delle persone, ed oscurava le sue virtù, e faceva che dalla gente erano con mal' animo ed occhio bieco guardate l' opere sue, e perciò non potevano mai piacere. Ed ancorachè egli servisse questo e quel signore, e sapesse servire per la sua virtù, faceva nondimeno i servizj con tanta mala grazia, che niuno era che grado di ciò gli sapesse. Ancora il dire sempre male e biasimare le cose d' altri, era cagione che nessuno lo poteva patire, e dove altri gli poteva rendere il cambio, gli era reso a doppio; e ne' magistrati senza rispetto a' cittadini diceva loro, e da loro ne ricevè parimente. Piativa e litigava d' ogni cosa volentieri, e continovamente visse in piati, e di ciò pareva che trionfasse. Ma perchè il suo disegnare, al che si vede che egli più che ad altro attese, fu tale e di tanta bontà che supera ogni suo difetto di natura e lo fa conoscere per uomo raro di quest' arte, noi perciò non solamente lo annoveriamo tra i maggiori, ma sempre abbiamo avuto rispetto all' opere sue, e cerco abbiamo non di guastarle, ma di finirle, e di fare loro onore: imperocchè ci pare che Baccio veramente sia di quelli uno, che onorata lode meritano e fama eterna. Abbiamo riservato nell' ultimo di far menzione del suo cognome, perciocchè egli non fu sempre uno, ma variò, ora de' Brandini, ora de' Bandinelli facendosi lui chiamare. Prima il cognome de' Brandini si vede intagliato nelle stampe dopo il nome di Baccio. Dipoi più gli piacque questo de' Bandinelli, il quale insino al fine ha tenuto e tiene, dicendo che i suoi maggiori furono de' Bandinelli di Siena, i quali già vennero a Gaiuole e da Gaiuole a Firenze.

ANNOTAZIONI

(1) **O**ssia Lorenzo nipote di Cosimo PP. e padre di Leon X. Il Vasari lo chiama Lorenzo vecchio, onde non venga confuso con Lo-

renzo duca d' Urbino; imperocchè il solo aggiunto di Magnifico non bastava allora, come oggi, a distinguerlo, essendo un titolo d' ono-

re che si prodigava a molte persone distinte per autorità e ricchezza.

(2) Gaiuole (nell' edizione de' Giunti è per errore stampato Grajuole) chiamasi un Castello nel Chianti.

(3) Di questo eccellente orefice si parla nella vita di Perino del Vaga a pag. 729, col. 2.

(4) Sopra, a pag. 579, si legge che Andrea del Sarto avendo avuto l' ordine di dipingere nella facciata del palazzo del Potestà, alcuni traditori ; per non si acquistare come Andrea del Castagno il soprannome *degli impiccati*, diede nome di farli fare ad un suo garzone, chiamato Bernardo del Buda. È probabile che quel Bernardo e questo Girolamo sieno una sola persona, e che la differenza del nome sia provenuta da difetto di memoria dello scrittore.

(5) Cioè S. Apollinare, la cui piazza, per le demolizioni fatte, è oggi unita a quella di S. Firenze ; e la chiesa ridotta a uso di bottega.

(6) Luogo vicino a Prato.

(7) Ora Cattedrale.

(8) V. nella vita di questo pittore a pag. 320 col. 1.

(9) Fu il Barughetta pittore, scultore e architetto. Nacque vicino a Valladolid , ove sono sue opere d' Architettura. Fu caro a Carlo V. Il Palomino ne scrisse la vita in lingua spagnuola tra quelle degli altri pittori di quella nazione. *(Bottari)*

(10) Alcuni han detto che il Vasari non rende la dovuta giustizia al merito di Baccio, e che ne parla con troppo disprezzo. La lode che ora gli ha data in confronto di tanti insigni artefici , e le altre che si leggeranno in seguito, rispondono a questa accusa. Se poi in altre cose lo biasima e lo disprezza non commette ingiustizia. Se gli uomini che soprastanno agli altri o per ingegno, o per altro, non avessero a temere il severo giudizio della Storia, chi mai gli frenerebbe nei loro capricci? Sieno dunque commendate, quando lo meritano, le sculture del Bandinelli; ma abbiano altresì il dovuto biasimo la sua superbia, la sua invidia, il suo vigliacco procedere, il suo bisbetico naturale.

(11) Vedi sopra a pag. 571 nella vita d' Andrea.

(12) Quelli di Lorenzo di Bicci sono periti ad eccezione di un solo.

(13) Vedesi al pilastro a mano dritta della tribuna detta di S. Zanobi.

(14) E ciò conferma che la prosunzione, oltre ad essere indizio di poco cervello, torna poi a svantaggio del prosuntuoso.

(15) Pare, che quando il Vasari scrisse la vita di Andrea Sansovino, non fosse informato di queste particolarità, imperocchè ivi disse soltanto , che Andrea » cominciò per

una parte della cappella la Natività della Madonna e la condusse a mezzo, onde fu poi finita del tutto da Baccio Bandinelli: nell' altra parte cominciò lo sposalizio; e questo pure essendo rimasto imperfetto fu terminato da Raffaello da Montelupo. » V. a pag. 544 col. 1.

(16) Fu poi tolta di là, e per ordine del Cardinale Carlo de' Medici trasportata nel Casino da S. Marco.

(17) Questi due giganti sono andati in perdizione. *(Bottari)*

(18) Vi è scritto *Baccius invenit. Florentiae ;* e sotto vedesi la marca composta di una S e di una R intrecciate.

(19) Maraviglioso gruppo antico trovato nelle Terme di Tito nel 1506. È stato egregiamente inciso in rame dal Bervic. Il celebre scrittore tedesco G. E. Lessing ha composto intorno al gruppo del Laoconte un eccellente libro, nel quale con giusta critica, determina i respettivi confini della Poesia e della Pittura. Vi è unita la stampa in rame del monumento, incisa da Aubin.

(20) Per deridere questa millanteria fu pubblicata una stampa in legno, attribuita (ma senza fondamento di ragione) a Tiziano, nella quale si veggono un bertuccione con due bertuccini avviluppati dai serpenti e nell' atteggiamento medesimo delle figure del gruppo antico.

(21) Anche questo gruppo fu poi trasportato nel Casino da S. Marco, e di là nella pubblica Galleria, ove conservasi anche presentemente in fondo al corridore a ponente.

(22) Nella vita di Marcantonio si è inteso a pag. 688 col. 1 quanto il Bandinelli si mostrasse malcontento del lavoro di quest' incisore e ne movesse lagnanza col papa , il quale poi conobbe l' irragionevolezza di Baccio in quest' affare, e la somma abilità di Marcantonio: ma con tutto ciò alla fine questi ebbe le lodi e quegli le ricompense.

(23) Non si sa che cosa ne sia stato. *(Bottari)*

(24) Infatti la figura d' Ercole era intagliata nel Sigillo della Repubblica fiorentina. V. l' opera del Manni sui Sigilli antichi T. I. p. 38.

(25) Non è noto che sorte abbia avuto questo modello.

(26) Questa composizione latina di Gio. Negretti leggesi nel tomo II. pag. 42 dei *Viaggi per la Toscana* di Gio: Targioni. Ediz. di Fir. del 1768. La riferisce anche il Piacenza nelle sue giunte al Baldinucci.

(27) La maggior parte dei bronzi tenuti dal duca Cosimo nel suo scrittojo, si conservano adesso nella pubblica Galleria nelle stanze dei bronzi ove sono collocati, ma separatamente, gli antichi e i moderni.

(28) La figura di Sansone era più conve-

niente che quella d' Ercole a fare accompagnamento alla Statua di David. *(Bottari)*

(29) Di Francesco dal Prato sì è dal Vasari fatto parola nella vita d' Alfonso Lombardi a pag. 593 col. 2. citando una medaglia da lui fatta coll' effigie del duca Alessandro. Ne parla anche più oltre nella vita di Francesco Salviati.

(30) Andrea Doria celebre Ammiraglio di Carlo V. *(Bottari)*

(31) Gli scrittori ci han conservata la seguente terzina.

Ercole non mi dar, che i tuoi vitelli
 Ti renderò con tutto il tuo bestiame;
 Ma il bue l' ha avuto Baccio Bandinelli.
Del resto le critiche più curiose, perchè date da un bello spirito, che era altresì valente nell' arte medesima, sono quelle di Benvenuto Cellini, le quali si leggono nella vita che di se scrisse. Non consistono esse in concetti vaghi; ma in censure direttamente scagliate contro il lavoro, le quali a dire il vero sono espresse villanamente, ma pure hanno un principio di verità.

(32) Il rilevare i pregii di questo gruppo, stato da tutti crudelmente censurato, fa conoscere che il Vasari benchè non ami il Bandinelli (ed è in ciò compatibile) tuttavia non ne dissimula i meriti, anzi compie onestamente i suoi doveri di storico.

(33) Nel gruppo sopra descritto è assai bella l' attaccatura del collo di Cacco il quale rivolge in sù la testa. « Questa attaccatura essendo stata formata di gesso e mandata al Buonarroti, questi la lodò estremamente; ma disse, che perciò bramava di vedere il resto, volendo dire che le altre parti non avrebbero corrisposto all' eccellenza di quella. » *(Bott.)*

(34) Baccio, piaggiator dei Potenti, fu fatto due volte cavaliere ed ebbe altre significanti ricompense. Michelangelo, che sdegnò sempre ogni atto vile, non fu cavaliere ed ebbe soltanto ciò che non si poteva fare a meno di dargli!

(35) Nella vita d' Alfonso Lombardo ferrarese (non franzese come per errore di stampa leggesi nell' Edizione de' Giunti) si trova narrato il fatto di queste sepolture, e com'esse furono allogate al Bandinelli. V. pag. 593 col. I.

(36) Morì in Itri città del regno di Napoli. *(Bottari)*

(37) *Codiarlo*, cioè andargli dietro senza ch'ei se ne accorgesse, per ispiare i suoi passi.

(38) Vedi sopra la nota 34.

(39) Vuolsi intendere santificati. *(Bottari)*

(40) Trovasi nominato a pag. 580 col. I. tra gli scolari di Andrea del Sarto. Fu amico di Benvenuto Cellini e l' accompagnò nella sua fuga a Napoli.

(41) Gio: Battista Ricasoli qui è detto vescovo di Cortona, e nella vita del Tribolo a pag. 767 col. 2. vescovo di Pistoja. Ciò avviene perchè egli fu fatto vescovo della prima nel 1538, e nel 1560 venne traslatato nella seconda città; onde si vede, nota il Bottari, che Giorgio Vasari andava facendo in diversi tempi delle aggiunte a queste vite.

(42) Giovanni l'Invitto capitano delle Bande Nere.

(43) Le due sepolture qui ricordate sono in Roma nel coro della Minerva.

(44) Fra Gio: Angelo Montorsoli, la cui vita leggesi più sotto.

(45) Fu collocata nel salone di palazzo vecchio, ov' è tuttora. Nello stesso salone evvi anche un altra statua del medesimo Capitano fatta essa pure dal Bandinelli come si leggerà tra poco.

(46) Il Cicognara, che di questo bassorilievo presenta inciso il disegno nella Tav. LXIV del Tomo II della sua storia della Scultura, avverte che la critica datali dal Vasari è troppo generale, non potendosi applicare che ad alcune figure; ed in riprova cita tra le altre, quella di una bellissima donna tratta a forza da un soldato, la quale è mirabile per l' espressione: finalmente conclude che » sebbene il totale dell' opera non sia esente » da alcuni difetti, nondimeno può enume- » rarsi tra le buone produzioni del secolo : » che se in tutte le sue parti fosse corrispon- » dente allora dirsi potrebbe perfetta. » Il Cicognara ci sembra avere meglio d' ogni altro giudicato questo lavoro, imperocchè il Vasari ne dice poco; e il Bottari, che lo fa stare a competenza cogli antichi, ne dice troppo. — Il detto sepolcro non fu poi messo in opera; ma forma una base sull' angolo della piazza di S. Lorenzo.

(47) Toccò a Giorgio Vasari a finire l' ornato d' Architettura e a dipingere tutta questa sala. *(Bottari)*

(48) Sonovi anche presentemente ai lati della Nicchia maggiore, nella quale è posta la Statua di Leone X cominciata dal Bandinelli, e dopo la sua morte compita da Vincenzio Rossi.

(49) La statua di Clemente VII in atto di incoronare Carlo V non è nella nicchia principale nel mezzo della facciata dell' udienza, ma sì in una laterale.

(50) Ottima osservazione e degna d' un eccellente Architetto quale era il Vasari.

(51) Queste storie non furono mai eseguite, e gli spazj sono incrostati di marmi lisci.

(52) Come dipoi furon fatti, in numero di ottantotto figure scolpite in bassissimo rilievo » e sono tra le opere più stimate di Bac- » cio; e le mosse non tanto quanto le bellis-

» sime pieghe vi si debbono ammirare, e tal-
» mente larghe e facili e distinte, che dai mo-
» derni non furono superate, giacchè senza
» nessuno avviluppamento e con molta sciol-
» tezza si scorge che lasciando senza affetta-
» zione vedere le forme del nudo sottoposto,
» segnano nondimeno grandi linee e bellissi-
» mi partiti. » Così il Cicognara il quale ne
offre due nella Tav. LXIV, e una nella LXV.
Si veggono poi tutte incise a contorni da La-
sinio il giovine nell' opera *La Metropolitana
fiorentina illustrata*. Nel secolo scorso furo-
no anche intagliate a Napoli da Filippo Mor-
ghen e dai suoi scolari; anzi numero sei lo fu-
rono dal figlio suo, il celebre Raffaello, al-
lora fanciullo di undici anni. Vedi il *Cata-
logo delle opere d' Intaglio di Raff. Mor-
ghen*, compilato e pubblicato da Niccolò Pal-
merini. Lo scultore romano Bart. Cavaceppi
e il celebre pittore Raff. Mengs le fecero for-
mare di gesso.

(53) Non sappiamo ove ora si trovi.

(54) La Cerere e l' Apollo testè citati sono
nel R. giardino di Boboli, in due nicchie ai
lati della grotta che rimane in faccia all' in-
gresso del giardino stesso, dalla piazza de'
Pitti.

(55) Furono poi tolte di là nel 1722, non
perchè fossero riputate opere di nessun pre-
gio; ma per cagione della loro nudità che non
poteva esser tollerata nel luogo sacro. Anche
questo provvedimento, consigliato da persone
di coscienza delicata, dette motivo ai belli
spiriti di quel tempo di fare epigrammi e so-
netti: tra questi è assai curioso uno di Gio:
Battista Fagiuoli il quale comincia : *Padre
del Cielo a cui tant' anni allato ec.* Queste
due statue si veggono adesso nel già descrit-
to salone di Palazzo Vecchio; e sono stimate
assai, perchè si conosce aver Baccio posta
ogni diligenza e studio per fare opera degna
di lode. Nel plinto ei v' intagliò il proprio
nome e l' anno 1551. Il Bottari avverte, che
l' averle remosse dal posto primitivo, guastò
il pensiero dello scultore, il quale colle sta-
tue da lui poste dietro e sopra l' Ara massima
della Cattedrale, intese di rappresentare il
delitto d' Adamo, e il rimedio di esso, cioè la
morte di Cristo, e l' assoluzione che per quel-
la dava Iddio al genere umano.

(56) Queste figure sono sempre sull' altare
medesimo.

(57) Nell' Opera non vi è più, e non sap-
piamo qual destino abbia avuto.

(58) Benvenuto Cellini nella propria vita
riferisce il vituperoso dialogo avuto con Baccio.

(59) Ora non è accanto, ma nel mezzo
dell' altare sopra il grado più alto.

(60) Gli angioli e le altre cose di terra non
vi son più.

(61) Neppur questa testa vedesi più in via
de' Ginori.

(62) Cioè dire non furono altrimenti ese-
guiti in marmo gli Angeli e le storie della
predella ec.

(63) La Creazione e il discacciamento de'
nostri primi progenitori sono anche al pre-
sente nel R. Palazzo de' Pitti nella Stanza
detta di Prometeo. Il Migna fece anche un
quadro nelle esequie del Buonarroti, come si
leggerà a suo luogo.

(64) Questo gruppo di quattro e non di
cinque figure, lasciato imperfetto da Miche-
langelo, fu per ordine di Cosimo III posto die-
tro l' altar maggiore del Duomo, ove si vede
tuttora, in luogo delle due statue d' Adamo
e di Eva, tolte di là come si è detto sopra nel-
la Nota 55.

(65) Sussiste sempre in detta cappella il
gruppo di marmo e la sepoltura del Bandinel-
li, ove sono di bassorilievo i ritratti di lui e
della moglie.

(66) Quando il Cellini nella sua vita parla
del Vasari mostra d' aver con esso del ranco-
re: questi al contrario ragiona di Benvenuto
con semplicità; e certamente non lo fa com-
parire più stravagante di quello che egli stes-
so si palesi nei proprii scritti.

(67) Bisogna ben credere, o che Benvenuto
in questo lavoro si portasse assai male; o che
il Duca, già prevenuto in favore dell'Amman-
nato non fosse più in istato di rettamente giu-
dicare; imperciocchè la statua di quest' ulti-
mo è tanto mediocre da parere impossibile
che a Benvenuto non fosse riuscito di far co-
sa migliore.

(68) Ma in ciò prese un grave abbaglio,
perchè la statua dell' Ammannato, detta co-
munemente *il Biancone* è ben lontana dall'es-
sere un' opera eccellente.

(69) Ciò è vero se si parla del Biancone;
non già delle opere del Cellini e di Gio. Bo-
logna, che adornano la piazza medesima : ma
quando scriveva il Vasari alcune di queste
non vi erano.

(70) Sta ora nella nicchia principale nel
mezzo della facciata dell' udienza.

VITA DI GIULIANO BUGIARDINI

PITTORE FIORENTINO

Erano innanzi all'assedio di Fiorenza in sì gran numero moltiplicati gli uomini, che i borghi lunghissimi che erano fuori di ciascuna porta insieme con le chiese, monasteri, e spedali erano quasi un' altra città abitata da molte orrevoli persone e da buoni artefici di tutte le sorti, comecchè per lo più fussero meno agiati che quelli della città, e là si stessero con manco spese di gabelle e d'altro. In uno di questi sobborghi adunque fuori della porta a Faenza (1) nacque Giuliano Bugiardini, e siccome avevano fatto i suoi passati, vi abitò infino all' anno 1529 che tutti furono rovinati. Ma innanzi, essendo giovinetto, il principio de' suoi studi fu nel giardino de' Medici in sulla piazza di S. Marco, nel quale, seguitando d'imparare l'arte sotto Bertoldo scultore, prese amicizia e tanto stretta familiarità con Michelagnolo Buonarroti, che poi fu sempre da lui molto amato. Il che fece Michelagnolo, non tanto perchè vedesse in Giuliano una profonda maniera di disegnare, quanto una grandissima diligenza ed amore che portava all'arte. Era in Giuliano oltre ciò una certa bontà naturale ed un certo semplice modo di vivere senza malignità o invidia, che infinitamente piaceva al Buonarroto. Nè alcun notabile difetto fu in costui, se non che troppo amava l'opere che egli stesso faceva. E sebbene in questo peccano comunemente tutti gli uomini (2), egli nel vero passava il segno, o la molta fatica e diligenza che metteva in lavorarle, o altra qual si fosse di ciò la cagione; onde Michelagnolo usava di chiamarlo beato, poichè parea si contentasse di quello che sapeva, e se stesso infelice, che mai di niuna sua opera pienamente si sodisfaceva. Dopo che ebbe un pezzo atteso al disegno Giuliano nel detto giardino, stette, pur insieme col Buonarroti e col Granacci, con Domenico Grillandai quando faceva la cappella di S. Maria Novella. Dopo cresciuto e fatto assai ragionevole maestro, si ridusse a lavorare in compagnia di Mariotto Albertinelli in Gualfonda. Nel qual luogo finì una tavola che oggi è all' entrata della porta di S. Maria Maggiore di Firenze, dentro la quale è un S. Alberto frate Carmelitano che ha sotto i piedi il diavolo in forma di donna, che fu opera molto lodata (3). Solevasi in Firenze, avanti l'assedio del 1530, nel seppellire i morti che erano nobili e di parentado, portare innanzi al cataletto appiccati intorno a una tavola, la quale

portava in capo un facchino, una filza di drappelloni, i quali poi rimanevano alla chiesa per memoria del defunto e della famiglia. Quando dunque morì Cosimo Rucellai il vecchio, Bernardo e Palla suoi figliuoli pensarono, per far cosa nuova, di non far drappelloni; ma in quel cambio una bandiera quadra di quattro braccia larga e cinque alta con alcuni drappelloni ai piedi con l'arme de' Rucellai. Dando essi adunque a fare quest' opera a Giuliano, egli fece nel corpo di detta bandiera quattro figuroni grandi molto ben fatti cioè S. Cosimo e Damiano, e S. Piero e S. Paolo, i quali furono pitture veramente bellissime e fatte con più diligenza che mai fusse stata fatta altra opera in drappo. Queste ed altre opere di Giuliano avendo veduto Mariotto Albertinelli, e conosciuto quanto fusse diligente in osservare i disegni che se gli mettevano innanzi senza uscirne un pelo, in que' giorni che si dispose abbandonare l'arte gli lasciò a finire una Tavola che già fra Bartolommeo di S. Marco suo compagno ed amico avea lasciata solamente disegnata ed aombrata con l' acquerello in sul gesso della tavola, siccome era di suo costume. Giuliano adunque messovi mano, con estrema diligenza e fatica condusse quest'opera, la quale fu allora posta nella chiesa di S. Gallo fuor della porta; la quale chiesa e convento fu poi rovinato per l' assedio, e la tavola portata dentro e posta nello spedale de' Preti in via Sangallo, di lì poi nel convento di S. Marco, ed ultimamente in S. Iacopo tra Fossi al canto agli Alberti, dove al presente è collocata all'altare maggiore (4); in questa tavola è Cristo morto, la Maddalena che gli abbraccia i piedi, e S. Giovanni Evangelista che gli tiene la testa e lo sostiene sopra un ginocchio: evvi similmente S. Piero che piagne, e S. Paolo che aprendo le braccia contempla il suo Signore morto (5). E per vero dire condusse Giuliano questa tavola con tanto amore e con tanta avvertenza e giudizio, che come ne fu allora, così ne sarà sempre, e a ragione sommamente lodato. E dopo questa finì a Cristofano Rinieri il rapimento di Dina in un quadro, stato lasciato similmente imperfetto dal detto fra Bartolommeo; al quale quadro ne fece un altro simile, che fu mandato in Francia. Non molto dopo, essendo tirato a Bologna da certi amici suoi, fece alcuni ritratti di naturale; ed in S. Francesco dentro al coro nuovo in una cappella una tavola a olio, dentrovi la nostra

Donna e due santi (6), che fu allora tenuta in Bologna, per non esservi molti maestri, buona e lodevole opera (7): e dopo, tornato a Fiorenza, fece per non so chi cinque quadri della vita di nostra Donna, i quali sono oggi in casa di maestro Andrea Pasquali, medico di sua Eccellenza ed uomo singolarissimo. Avendogli dato M. Palla Rucellai a fare una tavola che dovea porsi al suo altare in S. Maria Novella, Giuliano incominciò a farvi entro il martirio di S. Caterina Vergine (8); ma è gran cosa! la tenne dodici anni fra mano, nè mai la condusse in detto tempo a fine, per non avere invenzione nè sapere come farsi le tante varie cose che in quel martirio intervenivano; e sebbene andava ghiribizzando sempre come poterono stare quelle ruote, e come doveva fare la saetta ed incendio che le abbruciò, tuttavia, mutando quello che un giorno aveva fatto l'altro, in tanto tempo non le diede mai fine. Ben'è vero che in quel mentre fece molte cose, e fra l'altre a M. Francesco Guicciardini (che allora essendo tornato da Bologna si stava in villa a Montici scrivendo la sua storia) il ritratto di lui, che somigliò assai ragionevolmente e piacque molto. Similmente ritrasse la signora Angiola de' Rossi sorella del conte di Sansecondo per lo sig. Alessandro Vitelli suo marito, che allora era alla guardia di Firenze; e per M. Ottaviano de' Medici, ricavandolo da uno di fra Bastiano del Piombo, ritrasse in un quadro grande ed in due figure intere papa Clemente a sedere, e fra Niccolò della Magna in piede. In un altro quadro ritrasse similmente papa Clemente a sedere, ed innanzi a lui inginocchioni Bartolommeo Valori che gli parla, con fatica e pazienza incredibile. Avendo poi segretamente il detto M. Ottaviano pregato Giuliano che gli ritraesse Michelagnolo Buonarroti, egli messovi mano, poi che ebbe tenuto due ore fermo Michelagnolo, che si pigliava piacere de' ragionamenti di colui, gli disse Giuliano: Michelagnolo, se volete vedervi, state su, che già ho fermo l'aria del viso; Michelagnolo rizzatosi e veduto il ritratto, disse ridendo a Giuliano: Che diavolo avete voi fatto? voi mi avete dipinto con uno degli occhi in una tempia; avvertitevi un poco. Ciò udito, poichè fu alquanto stato sopra di se Giuliano, ed ebbe molte volte guardato il ritratto ed il vivo, rispose sul saldo: A me non pare, ma ponetevi a sedere, ed io vedrò un poco meglio dal vivo s'egli è così. Il Buonarroti, che conosceva onde veniva il difetto ed il poco giudizio del Bugiardini, si rimise subito a sedere ghignando, e Giuliano riguardò molte volte ora Michelagnolo ed ora il quadro, e poi levato finalmente in piede, disse: A me pare che la cosa stia siccome io l'ho

disegnata, e che il vivo mi mostri così. Questo è dunque, soggiunse il Buonarroto, difetto di natura; seguitate e non perdonate al pennello nè all'arte. E così finito questo quadro, Giuliano lo diede a esso M. Ottaviano insieme col ritratto di papa Clemente di mano di fra Sebastiano, siccome volle il Buonarroto, che l'aveva fatto venire da Roma. Fece poi Giuliano per Innocenzo cardinal Cibo un ritratto del quadro, nel quale già aveva Raffaello da Urbino ritratto Papa Leone, Giulio cardinal de' Medici, ed il cardinale de' Rossi. Ma in cambio del detto cardinale de' Rossi fece in esso cardinale Cibo, nella quale si portò molto bene, e condusse il quadro tutto con molta fatica e diligenza (9). Ritrasse similmente allora Cencio Guasconi, giovane in quel tempo bellissimo; e dopo fece all'Olmo a Castello un tabernacolo a fresco alla villa di Baccio Pedoni, che non ebbe molto disegno, ma fu ben lavorato con estrema diligenza. Intanto sollecitandolo Palla Rucellai a finire la sua tavola, della quale si è di sopra ragionato, si risolvè a menare un giorno Michelagnolo a vederla, e così condottolo dove egli l'aveva, poichè gli ebbe raccontato con quanta fatica aveva fatto il lampo che venendo dal cielo spezza le ruote ed uccide coloro che le girano, e un Sole che uscendo d'una nuvola libera S. Caterina dalla morte, pregò liberamente Michelagnolo, il quale non poteva tenere le risa udendo le sciagure del povero Bugiardino, che volesse dirgli come farebbe otto o dieci figure principali, dinanzi a questa tavola, di soldati che stessino in fila a uso di guardia ed in atto di fuggire, cascati, feriti, e morti; perciocchè non sapeva egli come fargli scortare, in modo che tutti potessero capire in sì stretto luogo, nella maniera che si era immaginato, per fila. Il Buonarroti adunque per compiacergli, avendo compassione a quel povero uomo, accostatosi con un carbone alla tavola, contornò de' primi segni schizzati solamente una fila di figure ignude maravigliose, le quali, in diversi gesti scortando, variamente cascavano chi indietro e chi innanzi, con alcuni morti e feriti fatti con quel giudizio ed eccellenza che fu propria di Michelagnolo: e ciò fatto si partì ringraziato da Giuliano, il quale non molto dopo menò il Tribolo suo amicissimo a vedere quello che il Buonarroto aveva fatto, raccontandogli il tutto; e perchè, come si è detto, aveva fatto il Buonarroto le figure solamente contornate, non poteva il Bugiardino metterle in opera per non vi essere nè ombre nè altro, quando si risolvè il Tribolo ad aiutarlo: perchè fatti alcuni modelli in bozze di terra, i quali condusse eccellentemente, dando loro quella fierezza e maniera

che aveva dato Michelagnolo al disegno con la gradina, che è un ferro intaccato, le gradinò, acciò fussero crudette ed avessino più forza; e così fatte le diede a Giuliano. Ma perchè quella maniera non piaceva alla pulitezza e fantasia del Bugiardino, partito che fu il Tribolo, egli con un pennello, intignendolo di mano in mano nell' acqua, le lisciò tanto, che levatone via le gradine le pulì tutte, di maniera che, dove i lumi avevano a servire per ritratto e fare l'ombre più crude, si venne a levare via quel buono che faceva l' opera perfetta. Il che avendo poi inteso il Tribolo dallo stesso Giuliano, si rise della dappoca semplicità di quell' uomo; il quale finalmente diede finita l'opera in modo, che non si conosce che Michelagnolo la guardasse mai (10).

In ultimo Giuliano essendo vecchio e povero, e facendo pochissimi lavori, si messe a una strana ed incredibile fatica per fare una Pietà in un tabernacolo che aveva a ire in Ispagna, di figure non molto grandi, e la condusse con tanta diligenza, che pare cosa strana a vedere che un vecchio di quell' età avesse tanta pacienza in fare una sì fatta opera per l'amore che all'arte portava. Ne' portelli

del detto tabernacolo, per mostrare le tenebre che furono nella morte del Salvatore, fece una Notte in campo nero, ritratta da quella che è nella sagrestia di S. Lorenzo di mano di Michelagnolo. Ma perchè non ha quella statua altro segno che un barbagianni, Giuliano scherzando intorno alla sua pittura della Notte, con l'invenzione de' suoi concetti, vi fece un frugnuolo da uccellare a' tordi la notte, con la lanterna, un pentolino di quei che si portano la notte con una candela o moccolo, con altre cose simili e che hanno che fare con le tenebre e col buio, come dire berrettini, cuffie, guanciali, e pipistrelli. Onde il Buonarroto, quando vide quest' opera, ebbe a smacellare delle risa, considerando con che strani capricci aveva il Bugiardino arricchita la sua Notte. Finalmente essendo sempre stato Giuliano un uomo così fatto, d'età d'anni settantacinque si morì, e fu seppellito nella chiesa di S. Marco di Firenze l'anno 1556 (11). Raccontando una volta Giuliano al Bronzino d'avere veduta una bellissima donna, poichè l'ebbe infinitamente lodata, disse il Bronzino: Conoscetela voi? No, rispose, ma è bellissima; fate conto ch'ella sia una pittura di mia mano, e basta (12).

ANNOTAZIONI

(1) La porta a Faenza era dove oggi è il Castello S. Gio: Battista detto volgarmente Fortezza da Basso. *(Bottari)*

(2) Il Bottari riferisce una postilla d'Agostino Caracci a questo passo del Vasari, la quale dice; » Dove Giorgio peccò mortalissi- » mamente, si pensa che tutti gli uomini pec- » chino, e non è vero. » — Nè la proposizione del Vasari può condannarsi come falsa, benchè soggetta a qualche rara eccezione, da lui medesimo non esclusa quando disse *comunemente;* nè egli stesso peccò poi tanto quanto si pretende; imperocchè ei parla delle opere sue con semplicità, come se fossero d' altrui, e quasi sempre allorchè v'è indotto dalla natura delle cose narrate.

(3) La tavola del Bugiardini non v' è più; ed in suo luogo se ne vede una del Cigoli rappresentante lo stesso S. Alberto siciliano in atto di salvare alcuni Ebrei che correvano pericolo di rimanere annegati nel fiume Platani.

(4) Ammirasi oggi nel R. Palazzo de' Pitti. Vedi sopra a pag. 482 la nota 41.

(5) Le figure dei santi Pietro e Paolo non si veggono più essendo state coperte dalla tinta data al campo. Non si sa in qual tempo nè da chi fosse fatta così barbara operazione.

(6) Ciò sono S. Antonio da Padova e S. Caterina delle ruote. Evvi anche S. Giovannino. Questa tavola che stava nella Cappella Albergati in S. Francesco, conservasi ora nella Pinacoteca Pontificia.

(7) Non già perchè in quel tempo non fiorissero buoni maestri nazionali, chè anzi parecchi ne annovera il Bumaldi; ma perchè la maggior parte erano fuori di patria. Del resto l'Accademico *Ascoso,* vale a dire il Malvasia, nel suo *Passeggiere* ec. taccia indebitamente il Vasari di bugiardo e di maligno, perchè l'espressione da questi usata fa più torto al-l' opera del pittor fiorentino, che alla città di Bologna, essendo chiaro che se quella pittura fu tenuta buona per non esservi molti maestri, vuol dire che se ve ne fossero stati la sarebbe comparsa mediocre.

(8) Vedi più sotto la nota 10.

(9) Narra il Bottari, che l' ultimo Cardinal Cibo vendè questo quadro al Card. Valenti Gonzaga; morto il quale passò in eredità ai nipoti di lui.

(10) La detta tavola sussiste benissimo conservata nella cappella Rucellai in S. M. Novella; ed è opera degna di ammirazione per molti pregi, che forse, dice il Lanzi, non furono

abbastanza valutati dal Vasari, perchè poco stimava un pittore sì lento e povero d'invenzione, e perchè troppo era intento a divertire il lettore col racconto delle semplicità del medesimo. Vedesi incisa nell' Etruria Pittrice alla Tavola XLII. Bugiardini non si fermò in uno stile avendo talvolta imitato Leonardo da Vinci e talaltra fra Bartolom. della Porta.

(11) Secondo questa data ei sarebbe nato nel 1481, ed in conseguenza avrebbe abitato nei sobborghi di Firenze fino all' età di anni 48. Ma il Piacenza in un manoscritto della Magliabechiana trovò registrato: Giuliano Bugiardini morì nel 1566 di anni 65.

(12) Il Lanzi nella sua *Storia pittorica* dopo avere accennato la diversità di stile che si riscontra nelle pitture del Bugiardini, soggiugne, che questi in Firenze dipinse buon numero di Madonne e di Sacre Famiglie, che colla

scorta dei quadri che sono a Bologna, e che hanno il nome suo indicato dalle parole *Jul. Flor.* " possono ravvisarsi dalla sfumatezza, " dalle sagome virili che pendono al tozzo, dalle " bocche talora composte a mestizia benchè il " tema non lo richiegga. " A questi contrassegni è stata riconosciuta per lavoro di Giuliano, una Madonna col G. Bambino della pubblica Galleria di Firenze, la quale in principio fu acquistata per pittura di Leonardo o della sua scuola, indi fu giudicata di Mariotto Albertinelli scolaro di Fra Bartolommeo. Ora poi sembra che non abbia a temere nuovi giudizj che la facciano provenire da più umile origine, essendo bella pittura, che per la sua accurata esecuzione rende scusabile il primo errore, ed il secondo altresì per lo stile che rassomiglia quello della scuola del Frate.

VITA DI CRISTOFANO GHERARDI DETTO DOCENO

DAL BORGO SAN SEPOLCRO

PITTORE

Mentre che Raffaello dal Colle del Borgo San Sepolcro, il quale fu discepolo di Giulio Romano e gli aiutò a lavorare a fresco la sala di Costantino nel palazzo del papa in Roma, ed in Mantova le stanze del T, dipigneva (essendo tornato al Borgo) la tavola della cappella di S. Gilio ed Arcanio, nella quale fece, imitando esso Giulio e Raffaello da Urbino, la resurrezione di Cristo, che fu opera molto lodata, ed un'altra tavola d'un'Assunta ai frati de' Zoccoli fuor del Borgo, ed alcun'altre opere per i frati de' Servi a Città di Castello (1), mentre, dico, Raffaello queste ed altre opere lavorava nel Borgo sua patria, acquistandosi ricchezze e nome, un giovane d'anni sedici chiamato Cristofano e per soprannome Doceno figliuolo di Guido Gherardi, uomo d'onorevole famiglia in quella città, attendendo per naturale inclinazione con molto profitto alla pittura, disegnava e coloriva così bene e con tanta grazia, che era una maraviglia. Perchè avendo il soprad-detto Raffaello veduto di mano di costui alcuni animali, come cani, lupi, lepri e varie sorti d'uccelli e pesci molto ben fatti, e vedutolo di dolcissima conversazione, e tanto faceto e motteggevole, comecchè fusse astratto nel vivere e vivesse quasi alla filosofica, fu molto contento d'avere sua amistà, e che gli praticasse per imparare in bottega. Aven-

do dunque sotto la disciplina di Raffaello disegnato Cristofano alcun tempo, capitò al Borgo il Rosso (2), col quale avendo fatto amicizia, ed avuto de'suoi disegni, studiò Doceno sopra quelli con molta diligenza, parendogli (come quegli che non ne aveva veduto altri che di mano di Raffaello (3) che fussino, come erano in vero, bellissimi. Ma cotale studio fu da lui interrotto; perchè andando Giovanni de'Turrini dal Borgo, allora capitano de' Fiorentini, con una banda di soldati borghesi e da Città di Castello alla guardia di Firenze assediata dall' esercito imperiale, e di papa Clemente, vi andò fra gli altri soldati Cristofano, essendo stato da molti amici suoi sviato. Ben'è vero, che vi andò non meno con animo d'avere a studiare qualche comodo le cose di Fiorenza che di militare; ma non gli venne fatto, perchè Giovanni suo capitano ebbe in guardia non alcun luogo della città, ma i bastioni del monte di fuora. Finita quella guerra, essendo non molto dopo alla guardia di Firenze il sig. Alessandro Vitelli da Città di Castello, Cristofano, tirato dagli amici e dal desiderio di vedere le pitture e sculture di quella città, si mise come soldato in detta guardia, nella quale mentre dimorava, avendo inteso il sig. Alessandro da Battista della Bilia (4) pittore e soldato da Città di Castello, che Cristofano

attendeva alla pittura, ed avuto un bel quadro di sua mano aveva disegnato mandarlo con detto Battista della Bilia, e con un altro Battista similmente da Città di Castello, a lavorare di sgraffito e di pitture un giardino e loggia, che a Città di Castello avea cominciato. Ma essendosi, mentre si murava il detto giardino, morto quello, ed in suo luogo entrato l'altro Battista, per allora checchè se ne fusse cagione, non se ne fece altro. Intanto essendo Giorgio Vasari tornato da Roma e trattenendosi in Fiorenza col duca Alessandro, insino a che il cardinale Ippolito suo signore tornasse d'Ungheria, aveva avuto le stanze nel convento de' Servi, per dar principio a fare certe storie in fresco de' fatti di Cesare nella camera del canto del palazzo de' Medici, dove Giovanni da Udine aveva di stucchi e pitture fatta la volta, quando Cristofano avendo conosciuto Giorgio Vasari nel Borgo l'anno 1528 quando andò a vedere colà il Rosso, dove l'aveva molto carezzato, si risolvè di volere ripararsi con esso lui, e con sì fatta comodità attendere all'arte, molto più che non aveva fatto per lo passato. Giorgio dunque avendo praticato con lui un anno che egli stette seco, e trovatolo soggetto da farsi valent'uomo, e che era di dolce e piacevole conversazione e secondo il suo gusto, gli pose grandissimo amore; onde avendo a ire non molto dopo di commissione del duca Alessandro alla città di Castello in compagnia d'Antonio da Sangallo e di Pier Francesco da Viterbo, i quali erano stati a Fiorenza per fare il castello (5) ovvero cittadella, e tornandosene facevano la via di Città di Castello per riparare le mura del detto giardino del Vitelli, che minacciavano rovina, menò seco Cristofano, acciò disegnato che esso Vasari avesse e spartito gli ordini de' fregi che s'avevano a fare in alcune stanze, e similmente le storie e partimenti d'una stufa, ed altri schizzi per le facciate delle logge, egli e Battista sopraddetto il tutto conducessero a perfezione; il che tutto fecero tanto bene, e con tanta grazia, e massimamente Cristofano, che un ben pratico e nell'arte consumato maestro non arebbe fatto tanto (6); e che è più, sperimentandosi in quell'opera, si fece pratico oltremodo e valente nel disegnare e colorire. L'anno poi 1536 venendo Carlo V imperadore in Italia ed in Fiorenza, come altre volte si è detto, si ordinò un onoratissimo apparato, nel quale al Vasari per ordine del duca Alessandro fu dato carico dell'ornamento della porta a S. Piero Gattolini, della facciata in testa di Via Maggio a S. Felice in piazza, e del frontone, che si fece sopra la porta di S. Maria del Fiore: ed oltre ciò d'uno stendardo

di drappo per il castello alto braccia quindici e lungo quaranta, nella doratura del quale andarono cinquanta migliaia di pezzi d'oro. Ora parendo ai pittori fiorentini ed altri, che in questo apparato s'adoperavano, che esso Vasari fusse in troppo favore del duca Alessandro, per farlo rimanere con vergogna nella parte gli toccava di quello apparato, grande nel vero e faticosa, fecero di maniera che non si potè servire d'alcun maestro di mazzonerie, nè di giovani o d'altri che gli aiutassero in alcuna cosa, di quelli che erano nella città. Di che accortosi il Vasari, mandò per Cristofano, Raffaello dal Colle, e per Stefano Veltroni dal Monte Sansavino suo parente, (7) e con il costoro aiuto e d'altri pittori d'Arezzo e d'altri luoghi (8) condusse le sopraddette opere, nelle quali si portò Cristofano di maniera, che fece stupire ognuno, facendo onore a se ed al Vasari, che fu nelle dette opere molto lodato. Le quali finite, dimorò Cristofano in Firenze molti giorni, aiutando al medesimo nell'apparato che si fece per le nozze del duca Alessandro nel palazzo di M. Ottaviano de' Medici: dove fra l'altre condusse Cristofano un'arme della duchessa Margherita d'Austria con le palle abbracciate da un'aquila bellissima e con alcuni putti molto ben fatti. Non molto dopo, essendo stato ammazzato il duca Alessandro, fu fatto nel Borgo un trattato di dare una porta della città a Piero Strozzi, quando venne a Sestino; e fu perciò scritto da alcuni soldati borghesi fuoruscici a Cristofano pregandolo che in ciò volesse essere in aiuto loro. Le quali lettere ricevute, sebben Cristofano non acconsentì al volere di coloro, volle nondimeno per non far loro male piuttosto stracciare, come fece, le dette lettere, che palesarle, come secondo le leggi e bandi doveva, a Gherardo Gherardi allora commissario per il sig. duca Cosimo nel Borgo. Cessati dunque i rumori, e risaputasi la cosa, fu dato a molti borghesi, ed in fra gli altri a Doceno, bando di ribello; ed il sig. Alessandro Vitelli che, sapendo come il fatto stava, arebbe potuto aiutarlo, nol fece, perchè fusse Cristofano quasi forzato a servirlo nell'opera del suo giardino a Città di Castello, del quale avemo di sopra ragionato; nella qual servitù avendo consumato molto tempo senza utile e senza profitto, finalmente, come disperato, si ridusse con altri fuoruscici nella villa di S. Iustino lontana dal Borgo un miglio e mezzo, nel dominio della chiesa, e pochissimo lontana dal confino de' Fiorentini; nel qual luogo, comecchè vi stesse con pericolo, dipinse all'abate Bufolini da Città di Castello, che vi ha bellissime e comode stanze, una camera in una torre con uno spartimento

di putti e figure che scortano al disotto in su molto bene, e con grottesche, festoni, e maschere bellissime e più bizzarre che si possono immaginare: la qual camera fornita, perchè piacque all'abate, gliene fece fare un'altra; alla quale desiderando di fare alcuni ornamenti di stucco, e non avendo marmo da fare polvere per mescolarla, gli servirono a ciò molto bene alcuni sassi di fiume venati di bianco, la polvere de'quali fece buona e durissima presa; dentro ai quali ornamenti di stucchi fece poi Cristofano alcune storie de' fatti de' Romani così ben lavorate a fresco, che fu una maraviglia (9). In que' tempi lavorando Giorgio il tramezzo della badia di Camaldoli a fresco di sopra, e per da basso due tavole, e volendo far loro un ornamento in fresco pieno di storie, arebbe voluto Cristofano appresso di se, non meno per farlo tornare in grazia del duca, che per servirsene. Ma non fu possibile, ancorachè M. Ottaviano de'Medici molto se n'adoperasse col duca, farlo tornare, sì brutta informazione gli era stata data de'portamenti di Cristofano. Non essendo dunque ciò riuscito al Vasari, come quello che amava Cristofano, si mise a far opera di levarlo almeno da S. Giustino, dove egli con altri fuorusciti stava in grandissimo pericolo. Onde avendo l'anno 1539 a fare per i monaci di Mont'Oliveto nel monasterio di S. Michele in Bosco fuor di Bologna (10) in testa di un refettorio grande tre tavole a olio con tre storie lunghe braccia quattro l'una, ed un fregio intorno a fresco alto braccia tre con venti storie dell'Apocalisse di figure piccole, e tutti i monasteri di quella congregazione ritratti di naturale con un partimento di grottesche, ed intorno a ciascuna finestra braccia quattordici di festoni con frutte ritratte di naturale, scrisse subito a Cristofano che da S. Giustino andasse a Bologna, insieme con Battista Cungi borghese e suo compatriotta, il quale aveva anche egli servito il Vasari sette anni. Costoro dunque arrivati a Bologna, dove non era ancora Giorgio arrivato per essere ancora a Camaldoli dove fornito il tramezzo faceva il cartone d'un deposto di croce che poi fece e fu in quello stesso luogo messo all'altare maggiore, si misero a ingessare le dette tre tavole e dar di mestica insino a che arrivasse Giorgio, il quale aveva dato commissione a Dattero Ebreo amico di M. Ottaviano de'Medici, il quale faceva banco in Bologna, che provvedesse Cristofano e Battista di quanto facea loro bisogno. E perchè esso Dattero era gentilissimo, e cortese molto, facea loro mille comodità e cortesie; perchè andando alcuna volta costoro in compagnia di lui per Bologna assai dimesticamente, ed avendo Cristofano una gran maglia in un occhio e Batti-

sta gli occhi grossi, erano così loro creduti Ebrei, come era Dattero veramente; onde avendo una mattina un calzaiuolo a portare di commissione del detto Ebreo un paio di calze nuove a Cristofano, giunto al monasterio, disse a esso Cristofano, il quale si stava alla porta a vedere far le limosine: Messere, sapresti voi insegnare le stanze di que'due Ebrei dipintori che quà entro lavorano? Che Ebrei e non Ebrei? disse Cristofano, che hai da fare con esso loro? Ho a dare, rispose colui, queste calze a uno di loro chiamato Cristofano. Io sono uomo dabbene e migliore Cristiano che non sei tu. Sia come volete voi replicò il calzaiuolo, io diceva così, perciocchè, oltre che voi siete tenuti e conosciuti per Ebrei da ognuno, queste vostre arie, che non sono del paese, mel raffermavano. Non più, disse Cristofano, ti parrà che noi facciamo opere da Cristiani. Ma per tornare all'opera, arrivato il Vasari in Bologna, non passò un mese che egli disegnando e Cristofano e Battista abbozzando le tavole con i colori, elle furono tutte a tre fornite d'abbozzare con molta lode di Cristofano, che in ciò si portò benissimo. Finite di abbozzare le tavole, si mise mano al fregio, il quale sebbene doveva tutto da se lavorare Cristofano, ebbe compagnia; perciocchè venuto da Camaldoli a Bologna Stefano Veltroni dal Monte Sansavino cugino del Vasari, che aveva abbozzata la tavola del Deposto, fecero ambidue quell'opera insieme e tanto bene, che riuscì maravigliosa. Lavorava Cristofano le grottesche tanto bene, che non si potea veder meglio, ma non dava loro una certa fine che avesse perfezione: e per contrario Stefano mancava d'una certa finezza e grazia, perciocchè le pennellate non facevano a un tratto restare le cose ai luoghi loro; onde perchè era molto paziente, sebben durava più fatica, conduceva finalmente le sue grottesche con più diligenza e finezza. Lavorando dunque costoro a concorrenza l'opera di questo fregio, tanto faticarono l'uno e l'altro, che Cristofano imparò a finire da Stefano, e Stefano imparò da lui a essere più fino e lavorare da maestro. Mettendosi poi mano ai festoni grossi che andavano a'mazzi intorno alle finestre, il Vasari ne fece uno di sua mano, tenendo innanzi frutte naturali per ritratte dal vivo; e ciò fatto, ordinò che tenendo il medesimo modo Cristofano e Stefano seguitassero il rimanente, uno da una banda e l'altro dall'altra della finestra; e così a una a una l'andassero finendo tutte, promettendo a chi di loro meglio si portasse nel fine dell'opera un paio di calze di scarlatto: perchè gareggiando amorevolmente costoro per l'utile e per l'onore, si misero dalle cose grandi a ritrarre insi-

no alle minutissime, come migli, panichi, ciocche di finocchio, ed altre simili, di maniera che furono que' festoni bellissimi, ed ambidue ebbero il premio delle calze di scarlatto dal Vasari: il quale si affaticò molto perchè Cristofano facesse da se parte de' disegni delle storie che andarono nel fregio, ma egli non volle mai. Onde mentre che Giorgio gli faceva da se, condusse i casamenti di due tavole con grazia e bella maniera a tanta perfezione, che un maestro di gran giudizio, ancorchè avesse avuto i cartoni innanzi, non arebbe fatto quello che fece Cristofano: e di vero non fu mai pittore che facesse da se e senza studio le cose che a costui venivano fatte. Avendo poi finito di tirare innanzi i casamenti delle due tavole, mentre che il Vasari conduceva a fine le venti storie dell'Apocalisse per lo detto fregio, Cristofano nella tavola, dove S. Gregorio (la cui testa è il ritratto di papa Clemente VII) mangia con que' dodici poveri, fece Cristofano tutto l'apparecchio del mangiare molto vivamente, e naturalissimo (11). Essendosi poi messo mano alla terza tavola, mentre Stefano faveva mettere d'oro l'ornamento dell'altre due, si fece sopra due capre di legno un ponte, in sul quale mentre il Vasari lavorava da una banda in un sole i tre angeli che apparvero ad Abraam nella valle Mambre (12), faceva dall'altra banda Cristofano certi casamenti; ma perchè egli faceva sempre qualche trabiccola di predelle, deschi, e talvolta di catinelle a rovescio e pentole, sopra le quali saliva, come uomo a caso che egli era, avvenne che, volendo una volta discostarsi per vedere quello che aveva fatto, mancatogli sotto un piede ed andate sottosopra le trabiccole cascò d' alto cinque braccia, e si pestò in modo, che bisognò tragli sangue e curarlo da dovero, altrimenti si sarebbe morto; e che fu peggio, essendo egli un uomo così fatto e trascurato, se gli sciolsero una notte le fasce del braccio, per lo quale si era tratto sangue, con tanto suo pericolo, che se di ciò non s'accorgeva Stefano, che era a dormire seco, era spacciato; e con tutto ciò si ebbe che fare a rinvenirlo, avendo fatto un lago di sangue nel letto e se stesso condotto quasi all'estremo. Il Vasari dunque presone particolare cura, come se gli fusse stato fratello, lo fece curare con estrema diligenza, e nel vero non bisognava meno; e con tutto ciò non fu prima guarito che fu finita del tutto quell'opera. Perchè tornato Cristofano a S. Giustino, finì alcuna delle stanze di quell'abate lasciate imperfette, e dopo fece a Città di Castello una tavola, che era stata allogata a Battista suo amicissimo, tutta di sua mano, ed un mezzo tondo che è sopra la porta del fianco di S. Fiorido con

tre figure in fresco. Essendo poi per mezzo di M. Pietro Aretino chiamato Giorgio a Vinezia a ordinare e fare per i gentiluomini e signori della compagnia della Calza l'apparato d'una sontuosissima e molto magnifica festa e la scena d'una commedia fatta dal detto M. Pietro Aretino per i detti signori, egli, come quello che non potea da se solo condurre una tanta opera, mandò per Cristofano e Battista Cungi sopraddetti, i quali arrivati finalmente a Vinezia, dopo essere, stati trasportati dalla fortuna del mare in Schiavonia, trovarono che il Vasari non solo era là innanzi a loro arrivato, ma aveva già disegnato ogni cosa, e non ci aveva se non a por mano a dipignere. Avendo dunque i detti signori della Calza presa nel fine di Canareio una casa grande che non era finita, anzi non aveva se non le mura principali ed il tetto, nello spazio d'una stanza lunga settanta braccia e larga sedici, fece fare Giorgio due ordini di gradi di legname alti braccia quattro da terra, sopra i quali aveva a stare le gentildonne a sedere, e le facciate delle bande divise ciascuna in quattro quadri di braccia dieci l'uno, distinti con nicchie di quattro braccia l'una per larghezza, dentro le quali erano figure; le quali nicchie erano in mezzo ciascuna a due termini di rilievo alti braccia nove: di maniera che le nicchie erano per ciascuna banda cinque, ed i termini dieci, che in tutta la stanza veniva no a essere dieci nicchie, venti termini, ed otto quadri di storie. Nel primo de' quali quadri a man ritta a canto alla scena, che tutti erano di chiaroscuro, era figurata per Vinezia Adria finta bellissima, in mezzo al mare e sedente sopra uno scoglio con un ramo di corallo in mano, ed intorno a essa stavano Nettuno, Teti, Proteo, Nereo, Glauco, Palemone, ed altri Dii e Ninfe marine che le presentavano gioie, perle ed oro, ed altre ricchezze del mare: ed oltre ciò vi erano alcuni Amori che tiravano saette ed altri che in aria volando spargevano fiori, ed il resto del campo del quadro era tutto di bellissime palme. Nel secondo quadro era il fiume della Drava e della Sava ignudi con i loro vasi. Nel terzo era il Po finto grosso e corpulento con sette figliuoli, fatti per i sette rami che di lui uscendo mettono, come fusse ciascun di loro fiume regio, in mare. Nel quarto era la Brenta con altri fiumi del Friuli. Nell'altra faccia dirimpetto all'Adria era l'Isola di Candia, dove si vedeva Giove essere allattato dalla capra con molte Ninfe intorno. Accanto a questo, cioè dirimpetto alla Drava, era il fiume del Tagliamento ed i monti di Cadoro; e sotto a questo dirimpetto al Po era il lago Benaco ed il Mincio, che entravano in Po. A

lato a questo e dirimpetto alla Brenta era l'
Adige ed il Tesino entranti in mare. I quadri
dalla banda ritta erano tramezzati da queste
virtù collocate nelle nicchie, Liberalità, Con-
cordia, Pietà, Pace, e Religione. Dirimpetto
nell' altra faccia erano la Fortezza, la Pru-
denza civile, la Giustizia, una Vittoria con
la Guerra sotto, ed in ultimo una Carità.
Sopra poi erano cornicione, architrave, ed un
fregio pieno di lumi e di palle di vetro piene di
acque stillate, acciò, avendo dietro lumi, ren-
dessero tutta la stanza luminosa. Il cielo poi
era partito in quattro quadri larghi ciascuno die-
ci braccia per un verso e per l'altro otto; e tan-
to, quanto teneva la larghezza delle nicchie
di quattro braccia, era un fregio che rigirava
intorno intorno alla cornice, ed alla dirittura
delle nicchie venivano nel mezzo di tutti i vani
un quadro di braccia tre per ogni verso i quali
quadri erano in tutto ventitre, senza uno che
n'era doppio sopra la scena che faceva il numero
di ventiquattro; ed in questi erano l'Ore, cioè
dodici della notte e dodici del giorno. Nel primo
dei quadri grandi dieci braccia, il qual era sopra
la scena, era il Tempo che dispensava l'Ore
ai luoghi loro, accompagnato da Eolo Dio
de' Venti, da Giunone, e da Iride. In un al-
tro quadro era all' entrare della porta il carro
dell'Aurora, che uscendo delle braccia a Tito-
ne andava spargendo rose, mentre esso carro
era da alcuni galli tirato. Nell' altro era il
carro del Sole, e nel quarto era il carro del-
la Notte tirato da barbagianni, la qual Notte
aveva la luna in testa, alcune nottole innan-
zi, e d'ogni intorno tenebre; de' quali quadri
fece la maggior parte Cristofano, e si portò
tanto bene, che ne restò ognuno maraviglia-
to, e massimamente nel carro della Notte, do-
ve fece di bozze a olio quello che in un certo
modo non era possibile. Similmente nel qua-
dro d'Adria fece que'mostri marini con tanta
varietà e bellezza, che chi gli mirava rimanea
stupito come un par suo avesse saputo tanto.
Insomma in tutta quest'opera si portò, oltre
ogni credenza, da valente e molto pratico di-
pintore e massimamente nelle grottesche e
fogliami.
Finito l'apparato di quella festa, stettero
in Vinezia il Vasari e Cristofano alcuni me-
si, dipignendo al magnifico M. Giovanni
Cornaro il palco ovvero soffittato d'una ca-
mera, nella quale andarono nove quadri
grandi a olio. Essendo poi pregato il Vasari
da Michele Sammichele architettore verone-
se di fermarsi in Vinezia, si sarebbe forse
volto a starvi qualche anno; ma Cristofano
ne lo dissuase sempre, dicendo che non era
bene fermarsi in Vinezia, dove non si tenea
conto del disegno nè i pittori in quel luogo
l'usavano (13): senza che i pittori sono ca-

gione che non vi s'attende alle fatiche dell'
arti, e che era meglio tornare a Roma, che è
la vera scuola dell'arti nobili, e vi è molto
più riconosciuta la virtù che a Vinezia (14).
Aggiunte dunque alla poca voglia che il Va-
sari aveva di starvi le dissuasioni di Cristo-
fano, si partirono amendue. Ma perchè Cristo-
fano, essendo ribello dello stato di Firenze,
non poteva seguitare Giorgio, se ne tornò a
S. Giustino, dove non fu stato molto, facen-
do sempre qualche cosa per lo già detto aba-
te, che andò a Perugia la prima volta che vi
andò papa Paolo III dopo le guerre fatte con
i Perugini; dove, nell' apparato che si fece
per ricevere Sua Santità, si portò in alcune
cose molto bene, e particolarmente al porto-
ne detto di frate Rinieri, dove fece Cristofa-
no, come volle monsignor della Barba allora
quivi governatore, un Giove grande irato, ed
un altro placato, che sono due bellissime .fi-
gure; e dall' altra banda fece un Atlante col
mondo addosso ed in mezzo a due femmine,
che avevano una la spada e l'altra le bilance
in mano; le quali opere, con molte altre che
fece in quelle feste Cristofano, furono cagio-
ne che, fatta poi murare dal medesimo pon-
tefice in Perugia la cittadella, M. Tiberio Cri-
spo, che allora era governatore e castellano,
nel fare dipignere molte stanze volle che Cri-
stofano, oltre quello che vi avea lavorato Lat-
tanzio pittore marchigiano in sin'allora (15),
vi lavorasse anche egli. Onde Cristofano non
solo aiutò al detto Lattanzio, ma fece poi di
sua mano la maggior parte delle cose miglio-
ri che sono nelle stanze di quella fortezza di-
pinte; nella quale lavorò anco Raffaello dal
Colle ed Adone Doni di Ascoli (16) pittore
molto pratico e valente, che ha fatto molte
cose molto bene nella sua patria ed in altri luoghi. Vi la-
vorò anche Tommaso del Papacello pittore
cortonese. Ma il meglio che fusse fra loro e vi
acquistasse più lode, fu Cristofano; onde mes-
so in grazia da Lattanzio del detto Crispo, fu
poi sempre molto adoperato da lui. In tanto
avendo il detto Crispo fatto una nuova chie-
setta in Perugia, detta S. Maria del Popolo,
e prima del Mercato, ed avendovi comincia-
ta Lattanzio una tavola a olio, vi fece Cristo-
fano di sua mano tutta la parte di sopra, che
in vero è bellissima e molto da lodare (17).
Essendo poi fatto Lattanzio di pittore bargel-
lo di Perugia, Cristofano se ne tornò a S. Giu-
stino e vi stette molti mesi pur lavorando
per lo detto signor abate Bufolini. Venuto poi
l'anno 1543, avendo Giorgio a fare per lo il-
lustrissimo cardinal Farnese una tavola a o-
lio per la cancelleria grande ed un' altra nel-
la chiesa di S. Agostino per Galeotto da Gi-
rone, mandò per Cristofano, il quale andato
ben volentieri, come quegli che avea voglia

di veder Roma, vi stette molti mesi, facendo poco altro che andar veggendo. Ma nondimeno acquistò tanto, che tornato di nuovo a S. Giustino, fece per capriccio in una sala alcune figure tanto belle, che pareva che l'avesse studiate venti anni. Dovendo poi andare il Vasari l'anno 1545 a Napoli a fare ai frati di Monte Oliveto un refettorio di molto maggior opera che non fu quello di S. Michele in Bosco di Bologna, mandò per Cristofano, Raffaello dal Colle, e Stefano sopraddetti suoi amici e creati; i quali tutti si trovarono al tempo determinato in Napoli, eccetto Cristofano che restò per essere ammalato. Tuttavia, essendo sollecitato dal Vasari, si condusse in Roma per andare a Napoli, ma ritenuto da Borgognone suo fratello, che era anche egli fuoruscito e il quale lo voleva condurre in Francia al servigio del colonnello Giovanni da Turrino, si perdè quell'occasione. Ma ritornato il Vasari l'anno 1546 da Napoli a Roma per fare ventiquattro quadri, che poi furono mandati a Napoli e posti nella sagrestia di san Giovanni Carbonaro (18), nei quali dipinse in figure d'un braccio o poco più storie del Testamento vecchio e della vita di S. Giovanni Battista, e per dipignere similmente i portelli dell'organo del Piscopio (19) che erano alti braccia sei, si servì di Cristofano, che gli fu di grandissimo aiuto, e condusse figure e paesi in quell'opere molto eccellentemente. Similmente aveva disegnato Giorgio servirsi di lui nella sala della cancelleria, la quale fu dipinta con i cartoni di sua mano, e del tutto finita in cento giorni per lo cardinal Farnese (20); ma non gli venne fatto, perchè, ammalatosi Cristofano, se ne tornò a S. Giustino, subito che fu cominciato a migliorare; ed il Vasari senza lui finì la sala, aiutato da Raffaello dal Colle, da Gian Battista Bagnacavallo Bolognese, da Roviale e Bizzerra Spagnuoli e da molti altri suoi amici e creati. Da Roma tornato Giorgio a Fiorenza, e di lì dovendo andare a Rimini per fare all'abate Gian Matteo Faettani nella chiesa de' monaci di Monte Oliveto una cappella a fresco ed una tavola, passò da S. Giustino per menar seco Cristofano; ma l'abate Bufolino, al quale dipigneva una sala, non volle per allora lasciarlo partire, promettendo a Giorgio di presto gliel manderebbe insin in Romagna; ma non ostanti cotali promesse stette tanto a mandarlo, che, quando Cristofano andò, trovò che Vasari non solo aver finito l'opere di quell'abate, ma che aveva anco fatto una tavola all'altar maggiore di S. Francesco d'Arimini per M. Niccolò Marcheselli, ed a Ravenna nella chiesa di Classi de' monaci di Camaldoli un'altra tavola al padre Don Romualdo da Verona abate di quella Badia. Aveva appunto Giorgio l'anno 1550 non molto innanzi fatto in Arezzo nella Badia di S. Fiore de' monaci Neri, cioè nel refettorio, la storia delle nozze d'Ester, ed in Fiorenza nella chiesa di S. Lorenzo alla cappella de' Martelli la tavola di S. Gismondo (21), quando, essendo creato papa Giulio III, fu condotto a Roma al servigio di Sua Santità; laddove pensò al sicuro col mezzo del cardinal Farnese, che in quel tempo andò a stare a Fiorenza, di rimettere Cristofano nella patria e tornarlo in grazia del duca Cosimo ; ma non fu possibile; onde bisognò che il povero Cristofano si stesse così infino al 1554, nel qual tempo essendo chiamato il Vasari al servizio del duca Cosimo, se gli porse occasione di liberare Cristofano. Aveva il vescovo de' Ricasoli, perchè sapeva di farne cosa grata a sua Eccellenza, messo mano a far dipignere di chiaroscuro le tre facciate del suo palazzo che è posto in sulla coscia del ponte alla Carraia (22), quando M. Sforza Almèni coppiere e primo e più favorito cameriere del duca (23) si risolvè di voler far anche egli dipignere di chiaroscuro a concorrenza del vescovo la sua casa della via de' Servi (24); ma non avendo trovato pittori a Firenze secondo il suo capriccio, scrisse a Giorgio Vasari, il quale non era anco venuto a Fiorenza, che pensasse all'invenzione e gli mandasse disegno quello che gli pareva si dovesse dipignere in detta sua facciata : perchè Giorgio, il quale era suo amicissimo e si conoscevano insino quando ambidue stavano col duca Alessandro, pensato al tutto, secondo le misure della facciata, gli mandò un disegno di bellissima invenzione, il quale a dirittura da capo a piedi con ornamento vario rilegava ed abbelliva le finestre e riempieva con ricche storie tutti i vani della facciata, che, per dirlo brevemente, tutta la vita dell'uomo dalla nascita per infino alla morte. Mandato dal Vasari a M. Sforza (25), gli piacque tanto, e parimente al duca, che per fare che egli avesse la sua perfezione si risolverono a non volere che vi si mettesse mano, fino á tanto che esso Vasari non fusse venuto a Fiorenza : il quale Vasari finalmente venuto, e ricevuto da sua Eccellenza illustrissima e dal detto M. Sforza con molte carezze, si cominciò a ragionare di chi potesse essere al caso a condurre la detta facciata : perchè, non lasciando Giorgio fuggire l'occasione, disse a M. Sforza che niuno era più atto a condurre quell'opera che Cristofano, e che nè in quella nè parimente nell'opere che si avevano a fare in palazzo potea fare senza l'aiuto di lui. Laonde avendo di ciò parlato M. Sforza al duca, dopo molte informazioni trovatosi che il pecca-

to di Cristofano non era sì grave come era stato dipinto, fu da sua Eccellenza il cattivello finalmente ribenedetto: la qual nuova avendo avuta il Vasari, che era in Arezzo a rivedere la patria e gli amici, mandò subito uno a posta a Cristofano, che di ciò niente sapeva, a dargli sì fatta nuova, all'avuta della quale fu per allegrezza quasi per venir meno. Tutto lieto adunque, confessando niuno avergli mai voluto meglio del Vasari, se n'andò la mattina vegnente da Città di Castello al Borgo; dove, presentate la lettere della sua liberazione al commissario, se n'andò a casa del padre, dove la madre ed il fratello, che molto innanzi si era ribandito (26), stupirono. Passati poi due giorni se n'andò ad Arezzo, dove fu ricevuto da Giorgio con più festa che se fusse stato suo fratello, come quegli che da lui si conoscea tanto amato, che era risoluto voler fare il rimanente della vita con esso lui. D'Arezzo poi venuti ambidue a Firenze, andò Cristofano a baciar le mani al duca, il quale lo vide volentieri e restò maravigliato, perciocchè, dove aveva pensato veder qualche gran bravo, vide un omicciatto il migliore del mondo. Similmente essendo molto stato carezzato da M. Sforza, che gli pose amore grandissimo, mise mano Cristofano alla detta facciata; nella quale, perchè non si poteva ancor lavorare in palazzo, gli aiutò Giorgio, pregato da lui a fare per le facciate alcuni disegni delle storie, disegnando anco talvolta nell'opera sopra la calcina di quelle figure che vi sono. Ma sebbene vi sono molte cose ritocche dal Vasari, tutta la facciata nondimeno e la maggior parte delle figure e tutti gli ornamenti, festoni, ed ovati grandi sono di mano di Cristofano; il quale nel vero, come si vede, valeva tanto nel maneggiare i colori in fresco, che si può dire, e lo confessa il Vasari, che ne sapesse più di lui (27): e se si fusse Cristofano, quando era giovanetto, esercitato continovamente negli studj dell'arte (perciocchè non disegnava mai se non quando aveva a mettere in opera) ed avesse seguitato animosamente le cose dell'arte, non arebbe avuto pari, veggendosi che la pratica, il giudizio e la memoria gli facevano in modo condurre le cose senza altro studio, che egli superava molti che in vero ne sapevano più di lui. Nè si può credere con quanta pratica e prestezza egli conducesse i suoi lavori: e quando si piantava a lavorare, e fusse di che tempo si volesse, sì gli dilettava, che non levava mai capo dal lavoro; onde altri si poteva da lui prometter ogni gran cosa. Era oltre ciò tanto grazioso nel conversare e burlare, mentre che lavorava, che il Vasari stava talvolta dalla mattina fino alla sera in sua compagnia lavo-

rando, senza che gli venisse mai a fastidio. Condusse Cristofano questa facciata in pochi mesi, senza che talvolta stette alcune settimane senza lavorarvi, andando al Borgo a vedere e godere le cose sue. Nè voglio che mi paia fatica raccontare gli spartimenti e figure di quest'opera (28), la quale potrebbe non aver lunghissima vita, per essere all'aria e molto sottoposta ai tempi fortunosi; nè era a fatica fornita, che da una terribile pioggia e grossissima grandine fu molto offesa, ed in alcuni luoghi scalcinato il muro. Sono adunque in questa facciata tre spartimenti: il primo è, per cominciarmi da basso, dove sono la porta principale e le due finestre; il secondo è dal detto davanzale insino a quello del secondo finestrato; ed il terzo è dalle dette ultime finestre insino alla cornice del tetto; e sono oltre ciò in ciascun finestrato sei finestre, che fanno sette spazj; e secondo quest'ordine fu divisa tutta l'opera per diritttura dalla cornice del tetto infino in terra. Accanto dunque alla cornice del tetto è in prospettiva un cornicione con mensole che risaltano sopra un fregio di putti, sei de' quali per la larghezza della facciata stanno ritti, cioè sopra il mezzo dell'arco di ciascuna finestra uno, e sostengono con le spalle festoni bellissimi di frutti, frondi e fiori che vanno dall'uno all'altro; i quali fiori e frutti sono di mano in mano, secondo le stagioni, e secondo l'età della vita nostra quivi dipinta. Similmente in sul mezzo de' festoni dove pendono sono altri puttini in diverse attitudini. Finita questa fregiatura, in fra i vani delle dette finestre di sopra in sette spazj che vi sono, si fecero i sette pianeti con i sette segni celesti sopra loro per finimento e ornamento. Sotto il davanzale di queste finestre, nel parapetto, è una fregiatura di Virtù che a due a due tengono sette ovati grandi, dentro ai quali ovati sono distinte in istorie le sette età dell'uomo, e ciascuna età accompagnata da due Virtù a lei convenienti, in modo che sotto gli ovati fra gli spazj delle finestre di sotto sono le tre Virtù teologiche e le quattro morali; e sotto nella fregiatura che è sopra la porta e finestre inginocchiate sono le sette Arti liberali, e ciascuna è alla dirittura dell'ovato, in cui è la storia dell'età a quella Virtù convenientе; ed appresso nella medesima dirittura le Virtù morali, i pianeti, segni, ed altri corrispondenti. Fra le finestre inginocchiate poi è la Vita attiva e la contemplativa con istorie e statue, per insino alla morte, inferno, e ultima resurrezione nostra: e per dir tutto, condusse Cristofano quasi solo tutta la cornice, festoni e putti, ed i sette segni de' pianeti. Cominciando poi da un lato, fece primieramente la Luna, e per lei fe-

ce una Diana, che ha il grembo pieno di fiori, simile a Proserpina, con una Luna in capo ed il segno di Cancro sopra. Sotto nell'ovato, dove è la storia dell'Infanzia, alla nascita dell'uomo sono alcune balie che allattano putti, e donne di parto nel letto condotte da Cristofano con molta grazia: e questo ovato è sostenuto dalla Volontà sola, che è una giovane vaga e bella mezza nuda, la quale è retta dalla Carità, che anche essa allatta putti: e sotto l'ovato nel parapetto è la Grammatica che insegna leggere ad alcuni putti. Segue, tornando da capo, Mercurio col caduceo e col suo segno, il quale ha nell'ovato la Puerizia con alcuni putti, parte de' quali vanno alla scuola e parte giuocano; e questo è sostenuto dalla Verità, che è una fanciulletta ignuda tutta pura e semplice, la quale ha da una parte un maschio per la Falsità (29) con vari soccinti e viso bellissimo, ma con gli occhi cavati in dentro: e sotto l'ovato delle finestre è la Fede, che con la destra battezza un putto in una conca piena d'acqua, e con la sinistra mano tiene una croce; e sotto è la Logica nel parapetto con un serpente e coperta da un velo. Seguita poi il Sole figurato in un Apollo, che ha la lira e il suo segno nell'ornamento di sopra. Nell'ovato è l'Adolescenza in due giovinetti che andando a paro, l'uno saglie con un ramo d'oliva un monte illuminato dal Sole, e l'altro fermandosi a mezzo il cammino a mirare le bellezze che ha la Fraude dal mezzo in su, senza accorgersi che le cuopre di viso bruttissimo una bella e pulita maschera, è da lei e dalle sue lusinghe fatto cadere in un precipizio. Regge questo ovato l'Ozio, che è un uomo grasso e corpulento il quale si sta tutto sonnacchioso e nudo a guisa d'un Sileno, e la Fatica in persona d'un robusto e faticante villano, che ha d'attorno gl'instrumenti da lavorare la terra; e questi sono retti da quella parte dell'ornamento che è fra le finestre, dove è la Speranza che ha l'ancore a' piedi ; e nel parapetto di sotto è la Musica con vari strumenti musicali attorno. Seguita in ordine Venere, la quale avendo abbracciato Amore lo bacia, ed ha anche ella sopra il suo segno. Nell'ovato che ha sotto è la storia della Gioventù, cioè un giovane nel mezzo a sedere con libri, strumenti da misurare, ed altre cose appartenenti al disegno, ed oltre ciò appamondi, palle di cosmografia, e sfere. Dietro a lui è una loggia nella quale sono giovani che cantando, danzando e sonando, si danno buon tempo, ed un convito di giovani tutti dati a' piaceri. Dall'uno de' lati è sostenuto questo ovato dalla Cognizione di se stesso, la quale ha intorno seste, armille, quadranti e libri, e si guarda in uno specchio;

e dall'altro dalla Fraude, bruttissima vecchia magra e sdentata, la quale si ride di essa Cognizione, e con bella e pulita maschera si va ricoprendo il viso. Sotto l'ovato è la Temperanza con un freno da cavallo in mano, e sotto nel parapetto la Rettorica che è in fila con l'altre. Segue a canto questi Marte armato con molti trofei attorno col segno sopra del Leone. Nel suo ovato, che è sotto, è la Virilità finta in un uomo maturo messo in mezzo dalla Memoria e dalla Volontà, che gli porgono innanzi un bacino d'oro, dentrovi due ale, e gli mostrano la via della salute verso un monte; e questo ovato è sostenuto dall'Innocenza, che è una giovane con un agnello a lato, e dalla Ilarità, che tutta letiziante e ridente si mostra quello che è veramente. Sotto l'ovato fra le finestre è la Prudenza, che si fa bella allo specchio ed ha sotto nel parapetto la Filosofia. Seguita Giove con il fulmine e con l'aquila, suo uccello, e col suo segno sopra. Nell'ovato è la Vecchiezza, la quale è figurata in un vecchio vestito da sacerdote e ginocchioni dinanzi a un altare, sopra il quale pone il bacino d'oro con le due ale; e questo ovato è retto dalla Pietà che ricuopre certi putti nudi, e dalla Religione ammantata di vesti sacerdotali. Sotto è la Fortezza armata, la quale, posando con atto fiero l'una delle gambe sopra un rocchio di colonna, mette in bocca a un leone certe palle, ed ha nel parapetto di sotto l'Astrologia. L'ultimo de' sette pianeti è Saturno finto in un vecchio tutto malinconico, che si mangia i figliuoli, ed un serpente grande che prende con i denti la coda; il quale Saturno ha sopra il segno del capricorno. Nell'ovato è la Decrepità, nella quale è finto Giove in cielo ricevere un vecchio decrepito ignudo e ginocchioni, il quale è guardato dalla Felicità e dalla Immortalità, che gettano nel mondo le vestimenta. È questo ovato sostenuto dalla Beatitudine, la quale è retta sotto nell'ornamento dalla Giustizia, la quale è a sedere ed ha in mano lo scettro e la cicogna sopra le spalle con l'arme e le leggi attorno: e di sotto nel parapetto è la Geometria. Nell'ultima parte da basso, che è intorno alle finestre inginocchiate ed alla porta, è Lia in una nicchia per la vita attiva, e dall'altra banda del medesimo luogo l'Industria che ha un corno di dovizia e due stimoli in mano. Di verso la porta è una storia, dove molti fabbricanti, architetti, e scarpellini hanno innanzi la porta di Cosmopoli, città edificata dal sig. duca Cosimo nell'isola dell'Elba, col ritratto di Porto Ferraio. Fra questa storia ed il fregio, dove sono l'arti liberali, è il lago Trasimeno, al quale sono intorno Ninfe ch'escono dell'acque con tin-

che, lucci, anguille, e lasche; ed a lato al lago è Perugia in una figura ignuda, avendo un cane in mano, lo mostra a una Fiorenza, ch' è dall' altra banda che corrisponde a questa, con un Arno accanto che l' abbraccia e gli fa festa: e sotto questa è la Vita contemplativa in un' altra storia, dove molti filosofi ed astrologhi misurano il cielo e mostrano di fare la natività del duca; ed accanto nella nicchia che è rincontro a Lia è Rachel sua sorella figliuola di Laban figurata per essa vita contemplativa. L' ultima storia, la quale anche essa è in mezzo a due nicchie e chiude il fine di tutta l'invenzione, è la Morte, la quale sopra un caval secco e con la falce in mano, avendo seco la guerra, la peste, e la fame, corre addosso ad ogni sorte di gente. In una nicchia è lo Dio Plutone ed a basso Cerbero cane infernale, e nell' altra è una figura grande che resuscita, il dì novissimo, d' un sepolcro. Dopo le quali tutte cose fece Cristofano, sopra i frontespizj delle finestre inginocchiate, alcuni ignudi che tengono l' imprese di sua Eccellenza, e sopra la porta un' arme ducale, le cui sei palle sono sostenute da certi putti ignudi, che volando s' intrecciano per aria; e per ultimo nei basamenti da basso sotto tutte le storie fece il medesimo Cristofano l' impresa di esso M. Sforza, cioè alcune aguglie ovvero piramidi triangolari, che posano sopra tre palle, con un motto intorno che dice IMMOBILIS. La quale opera finita, fu infinitamente lodata da sua Eccellenza e da esso M. Sforza, il quale, come gentilissimo e cortese, voleva con un donativo d'importanza ristorare la virtù e fatica di Cristofano; ma egli nol sostenne, contentandosi e bastandogli la grazia di quel signore, che sempre l' amò quanto più non saprei dire. Mentre che quest' opera si fece, il Vasari, siccome sempre aveva fatto per l' addietro, tenne con esso seco Cristofano in casa del sig. Bernardetto de' Medici, al quale, perciocchè vedeva quanto si dilettava della pittura, fece esso Cristofano in un canto del giardino due storie di chiaroscuro; l' una fu il rapimento di Proserpina, e l' altra Vertunno e Pomona Dei dell' agricoltura; e oltre ciò fece in quest' opera Cristofano alcuni ornamenti di termini e putti tanto belli e vari, che non si può veder meglio (30). Intanto essendosi dato ordine in palazzo di cominciare a dipignere, la prima cosa a che si mise mano fu una sala delle stanze nuove; la quale essendo larga braccia venti e non avendo di sfogo, secondo che l' aveva fatta il Tasso, più di nove braccia, con bella invenzione fu alzata tre, cioè infino a dodici in tutto, senza muovere il tetto che era la metà a padiglione. Ma perchè in ciò fare, prima che si potes-

se dipignere, andava molto tempo in rifare i palchi ed altri lavori di quella e d'altre stanze, ebbe licenza esso Vasari d' andare a starsi in Arezzo due mesi insieme con Cristofano. Ma non gli venne fatto di potere in detto tempo riposarsi; conciosiachè non potè mancare di non andare in detto tempo a Cortona, dove nella compagnia del Gesù dipinse la volta e le facciate in fresco insieme con Cristofano, che si portò molto bene, e massimamente in dodici sacrificii variati del Testamento vecchio, i quali fecero nelle lunette fra i peducci delle volte. Anzi, per meglio dire, fu quasi tutta questa opera di mano di Cristofano, non avendovi fatto il Vasari che certi schizzi, disegnato alcune cose sopra la calcina, e poi ritocco talvolta alcuni luoghi, secondo che bisognava. Fornita quest' opera, che non è se non grande, lodevole, e molto ben condotta per la molta varietà delle cose che vi sono, se ne tornarono amendue a Fiorenza del mese di gennaio l'anno 1555, dove messo mano a dipignere la sala degli Elementi, mentre il Vasari dipigneva i quadri del palco, Cristofano fece alcune imprese che rilegano i fregi delle travi per lo ritto, nelle quali sono teste di capricorno e testuggini con la vela, imprese di sua Eccellenza. Ma quello in che si mostrò costui maraviglioso, furono alcuni festoni di frutte che sono nella fregiatura della trave dalla parte di sotto, i quali sono tanto belli, che non si può veder cosa meglio colorita nè più naturale, essendo massimamente tramezzati da certe maschere che tengono in bocca le legature di essi festoni, delle quali non si possono vedere nè le più varie nè le più bizzarre; nella qual maniera di lavori si può dire che fusse Cristofano superiore a qualunque altro n' ha fatto maggiore e particolare professione (31). Ciò fatto dipinse nelle facciate, ma con i cartoni del Vasari, dove è il nascimento di Venere alcune figure grandi, ed in un paese molte figurine piccole, che furono molto ben condotte. Similmente nella facciata, dove gli Amori piccioli fanciulletti fabbricano le saette a Cupido, fece i tre Ciclopi che battono i fulmini per Giove: e sopra sei porte condusse a fresco sei ovati grandi con ornamenti di chiaroscuro, e dentro storie di bronzo, che furono bellissimi; e nella medesima sala colorì un Mercurio ed un Plutone fra le finestre, che sono parimente bellissimi. Lavorandosi poi accanto a questa sala la camera della Dea Opi, fece nel palco in fresco le quattro Stagioni, ed oltre alle figure alcuni festoni, che per la loro varietà e bellezza furono maravigliosi; conciosiachè come erano quelli della Primavera pieni di mille sorti fiori, così quelli della State erano fatti con una infinità di frutti e biade: quelli

dell'Autunno erano d'uve e pampani, e quei del Verno di cipolle, rape, radici, carote, pastinache, e foglie secche: senza che egli colorì a olio nel quadro di mezzo, dove è il carro d'Opi, quattro leoni che lo tirano, tanto belli, che non si può far meglio; ed in vero nel fare animali non aveva paragone. Nella camera poi di Cerere, che è allato a questa, fece in certi angoli alcuni putti e festoni belli affatto; e nel quadro del mezzo, dove il Vasari aveva fatto Cerere cercante Proserpina con una face di pino accesa e sopra un carro tirato da due serpenti, condusse molte cose a fine Cristofano di sua mano, per esser in quel tempo il Vasari ammalato e aver lasciato fra l'altre cose quel quadro imperfetto. Finalmente venendosi a fare un terrazzo, che è dopo la camera di Giove ed a lato a quella d'Opi, si ordinò di farvi tutte le cose di Giunone; e così fornito tutto l'ornamento di stucchi con ricchissimi intagli, e vari componimenti di figure fatti secondo i cartoni del Vasari, ordinò esso Vasari che Cristofano conducesse da se solo in fresco quell'opera, desiderando, per esser cosa che aveva a vedersi da presso e di figure non più grandi che un braccio, che facesse qualche cosa di bello in quello che era sua propria professione. Condusse dunque Cristofano in un ovato della volta uno sposalizio con Giunone in aria, e dall'uno de'lati in un quadro Ebe Dea della Gioventù, e nell'altro Iride, la quale mostra in cielo l'arco celeste. Nella medesima volta fece tre altri quadri, due per riscontro ed un altro maggiore alla dirittura dell'ovato dove è lo sposalizio, nel quale è Giunone sopra il carro a sedere tirato dai pavoni. In uno degli altri due, che mettono in mezzo questo, è la Dea della Potestà, e nell'altro l'Abbondanza col corno della copia a'piedi. Sotto sono nelle facce in due quadri sopra l'entrare di due porte due altre storie di Giunone, quando converte Io figliuola d'Inaco fiume in vacca; e Calisto in orsa: nel fare della quale opera pose sua Eccellenza grandissima affezione a Cristofano, veggendolo diligente e sollecito oltre modo a lavorare; perciocchè non era la mattina a fatica giorno, che Cristofano era comparso in sul lavoro, del quale aveva tanta cura e tanto gli dilettava, che molte volte non si forniva di vestire per andar via; e talvolta, anzi spesso, avvenne che si mise per la fretta un paio di scarpe (le quali tutte teneva sotto il letto) min di due ragioni; ed il più delle volte aveva la cappa a rovescio e la capperuccia dentro. Onde una mattina comparendo a buon'ora in sull'opera, dove il signor duca e la signora duchessa si stavano guardando ed apparecchiandosi d'andare a caccia mentre le dame

e gli altri si mettevano a ordine, s'avvidero che Cristofano al suo solito aveva la cappa a rovescio ed il cappuccio di dentro: perchè, ridendo ambidue, disse il duca: Cristofano, che vuol dir questa portar sempre la cappa a rovescio? Rispose Cristofano: Signore, io nol so, ma voglio un dì trovare una foggia di cappe che non abbino nè dritto nè rovescio, e siano da ogni banda a un modo, perchè non mi basta l'animo di portarla altrimenti, vestendomi ed uscendo di casa la mattina le più volte al buio, senza che io ho un occhio in modo impedito, che non ne veggio punto. Ma guardi vostra Eccellenza a quel che io dipingo, e non a come io vesto. Non rispose altro il signor duca, ma di lì a pochi giorni gli fece fare una cappa di panno finissimo, e cucire e rimendare i pezzi in modo, che non si vedeva nè ritto nè rovescio; ed il collare da capo era lavorato di passamani nel medesimo modo dentro che di fuori, e così il fornimento che aveva intorno: e quella finita, la mandò per uno staffiere a Cristofano, imponendo che gliela desse da sua parte. Avendo dunque una mattina a buon'ora ricevuta costui la cappa, senza entrare in altre cerimonie, provata che se la fu, disse allo staffiere; il duca ha ingegno; digli che ella sta bene. E perchè Cristofano della persona sua trascurato, e non aveva alcuna cosa più in odio che avere a mettersi panni nuovi o andare troppo stringato e stretto, il Vasari che conosceva quell'umore, quando conoscea che egli aveva d'alcuna sorte di panni bisogno, glieli facea fare di nascoso, e poi una mattina di buon'ora porglieli in camera, e levare i vecchi; e così era forzato Cristofano a vestirsi quelli che vi trovava. Ma era un sollazzo maraviglioso starlo a udire mentre era in collera e si vestiva i panni nuovi. Guarda, diceva egli, che assassinamenti son questi: non si può in questo mondo vivere a suo modo. Può fare il diavolo che questi nimici della comodità si diano tanti pensieri? Una mattina fra l'altre essendosi messo un paio di calze bianche, Domenico Benci pittore che lavorava anche egli in palazzo col Vasari fece tanto, che in compagnia d'altri giovani menò Cristofano con esso seco alla Madonna dell'Impruneta: e così avendo tutto il giorno camminato, saltato, e fatto buon tempo, se ne tornarono la sera dopo cena; onde Cristofano, che era stracco, se n'andò subito per dormire in camera; ma essendosi messo a trarsi le calze, perchè erano nuove, ed egli era sudato, non fu mai possibile che se ne cavasse se non una: perchè andato la sera il Vasari a vedere come stava, trovò che s'era addormentato con una gamba calzata e l'altra scalza, onde fece tanto, che tenendogli un servidore la gamba, e

l'altro tirando la calza , pur gliela trassero, mentre che egli malediva i panni, Giorgio, e chi trovò certe usanze, che tengono (diceva egli) gli uomini schiavi in catena. Che più? egli gridava che voleva andarsi con Dio e per ogni modo tornarsene a S. Giustino, dove era lasciato vivere a suo modo, e dove non avea tante servitù; e fu una passione racconsolarlo. Piacevagli il ragionar poco, ed amava che altri in favellando fusse breve , in tanto che, non che altro , arebbe voluto i nomi propri degli uomini brevissimi, come quello d'uno schiavo che aveva M. Sforza, il quale si chiamava M. Oh questi, diceva Cristofano , son bei nomi, e non Giovan Francesco e Giovann'Antonio, che si pena un'ora a pronunziarli. E perchè era grazioso di natura, e diceva queste cose in quel suo linguaggio borghese, arebbe fatto ridere il pianto. Si dilettava d'andare il dì delle feste dove si vendevano leggende e pitture stampate, e ivi si stava tutto il giorno; e se ne comparava alcuna, mentre andava l'altre guardando, le più volte le lasciava in qualche luogo dove si fusse appoggiato. Non volle mai , se non forzato, andare a cavallo , ancorchè 'fusse nato nella sua patria nobilmente e fusse assai ricco. Finalmente essendo morto Borgognone suo fratello, e dovendo egli andare al Borgo, il Vasari che aveva riscosso molti danari delle sue provvisioni e serbatili, gli disse: Io ho tanti danari di vostro; è bene che gli portiate con esso voi per servirvene ne'vostri bisogni. Rispose Cristofano : Io non vo'danari; pigliategli per voi, che a me basta aver grazia di starvi appresso e di vivere e morire con esso

voi. Io non uso , replicò il Vasari , servirmi delle fatiche d'altri ; se non gli volete, gli manderò a Guido vostro padre. Cotesto non fate voi, disse Cristofano, perciocchè gli manderebbe male, come è il solito suo. In ultimo, avendogli presi, se n'andò al Borgo indisposto e con mala contentezza d'animo , dove giunto il dolore della morte del fratello il quale amava infinitamente ed una crudele scolatura di rene, in pochi giorni, avuti tutti i sacramenti della chiesa, si morì, avendo dispensato a' suoi di casa ed a molti poveri que'danari che aveva portato; affermando poco anzi la morte che ella per altro non gli doleva, se non perchè lasciava il Vasari in troppo grandi impacci e fatiche, quanti erano quelli a che aveva messo mano nel palazzo del duca. Non molto dopo avendo sua Eccellenza intesa la morte di Cristofano, e certo con dispiacere, fece fare in marmo la testa di lui, e con l'infrascritto epitaffio la mandò da Fiorenza al Borgo, dove fu posta in S. Francesco.

D. O. M.

<div style="text-align:center">

CHRISTOPHORO GHERARDO BVRGENSI
PINGENDI ARTE PRAESTANTISS.
QVOD GEORGIVS VASARIVS ARETINVS HVIVS
ARTIS FACILE PRINCEPS (32)
IN EXORNANDO
COSMI FLORENTIN. DVCIS PALATIO
ILLIVS OPERAM QVAM MAXIME
PROBAVERIT
PICTORES HETRVSCI POSVERE
OBIIT A. D. MDLVI.
VIXIT AN. LVI. M. III. D. VI.

</div>

ANNOTAZIONI

(1) Di Raffaello dal Colle non ha il Vasari scritto la vita; ma ne ha fatto più volte menzione in quest'opera. Di lui si trovano notizie nella storia pittorica del Lanzi, e in una lettera del Avv. Giac. Mancini nel Tomo 30 del Giornale Arcadico: maggio 1826.

(2) Vedi sopra a pag. 617 col. I.

(3) Cioè di Raffaello dal Colle.

(4) Pittore di cui ci è restato il nome per grazia del Vasari.

(5) Il Castello S. Gio. Battista chiamato la Fortezza da basso.

(6) Si veggono anche presentemente nel palazzo Vitelli detto della Macchia.

(7) Costui operò in ajuto del Vasari suo cugino nella Vigna di Papa Giulio a Roma, e lo seguitò a Napoli ed a Bologna.

(8) Dice lepidamente il Lanzi che Giorgio

aveva più ajuti in pittura, che manovali in architettura.

(9) Sussistono anche al presente.

(10) I monaci olivetani di S. Michele in Bosco furono soppressi nel 1797.

(11) Questa tavola della Cena di S. Gregorio Magno conservasi nella Pinacoteca di Bologna, ed è riguardata come una delle migliori opere del Vasari. Ivi è pure l'altra tavola del medesimo rappresentante G. Cristo in casa di Marta.

(12) Questa terza tavola fu mandata a Milano. (*Giordani* Catal. della Pin. Bol.)

(13) Sebbene il disegno non sia il primo vanto della Scuola veneta, tuttavia non può dirsi che i suoi pittori ne sieno mancanti. Anzi non pochi di loro han disegnato assai correttamente come dimostra il Lanzi, e

come si vede in tante loro opere egregie che adornano le principali Gallerie d' Europa. Ma agli occhi dei Michelangioleschi , e tali erano il Vasari e il Doceno, che credevano consistere in esso tutta l' arte pittorica, e che però ne facevan tanto sfoggio da cadere talvolta persino nella caricatura; agli occhi di costoro, dico, le pitture anche dei migliori Veneziani dovevano parere senza disegno,come al palato di chi fa uso eccessivo di droghe sembra insipida ogni vivanda giustamente condizionata.

(14) A Roma trovavano molti seguaci, perchè ivi il loro stile era più conosciuto ed apprezzato.

(15) Lattanzio di Vincenzio Pagani di Monte Rubbiano. (V. Mariotti *Lett. pitt. Perug.*)

(16) Anzi d' Assisi, poichè in un documento riferito nelle dette *Lettere perugine* trovasi egli sottoscritto così: *Io Dono delli Doni d' Ascesi.*

(17) Il Lanzi dice che la parte superiore dipinta da Cristofano è tanto gentile e graziosa , quanto è forte e robusta l' inferiore fatta da Lattanzio. Sembra però che la commissione di questa tavola fosse data a Lattanzio, poichè a lui ne fu pagato il prezzo, e che egli si facesse ajutare dal Doceno. V. Mariotti op. cit.

(18) Vuolsi intendere S. Giovanni a Carbonara. I quadri del Vasari nella sagrestia sono oggi ridotti a soli 15. (V. Galanti *Descriz. di Nap. e cont.*)

(19) Ossia nella Cattedrale . I due gran quadri del Vasari sono ora sulle due porte laterali. (Galanti op. cit.)

(20) Vi dipinse le storie della vita di Paolo III. Ei fa bene a dire quanti giorni v' impiegò onde gli si perdoni la mediocrità del lavoro. Del rimanente se non fu astretto dalla necessità a farlo in sì breve tempo, niuno lo compatirà, imperocchè ai posteri poco preme che un' opera sia stata fatta presto, quando non è fatta bene.

(21) Sappiamo dal Bottari che questa tavola, la quale copriva tutto il fondo della cappella secondo il disegno del Brunellesco, fu levata di Chiesa verso la metà del passato secolo, perchè non vi si vedeva più niente, essendo svanito il colore.

(22) A queste pitture sono molti anni ch' è stato dato di bianco.

(23) E che poi dallo stesso Duca fu ucciso il 22. Maggio 1566 in un eccesso di collera per avere scoperto ch' egli aveva altrui rivelato un suo segreto.

(24) La detta casa è quella che ha la facciata anteriore in via de' Servi , e che fa cantonata coll' altra via detta il Castellaccio , lungo la quale si estende colla facciata di tergo.

(25) Sussistono quattro lettere del Vasari all' Almeni intorno al progetto per questa facciata. Si leggono nel VI volume delle opere di esso Vasari impresse in Firenze da Stefano Audin nel 1822 = 23.

(26) Ribandito, cioè richiamato dall' esilio.

(27) Di qui se non altro si vede la sincerità di Giorgio, che mantiene il carattere di storico ingenuo, dicendo anche di sè il pro e il contra come la sentiva *(Bottari)* = Le pitture di questa facciata non sono più in essere.

(28) È descritta questa facciata anche da Frosino Lapini in una lettera che è nel tomo primo delle *Lettere Pittoriche,* nelle note della quale si dice che la casa è de' Medici; ma fu sbaglio. *(Bottari)*

(29) È maschio pel latino *Mendacium* . *(Bottari)* .

(30) Non sussistono più .

(31) Le pitture della sala degli Elementi, qui descritte , sono tuttavia in essere .

(32) A queste parole ARTIS FACILE PRINCEPS Agostino Caracci fece questa postilla in margine del suo esemplare: PENITUS IGNORANS . Ambidue, come avverte il Bottari danno nell' eccesso perchè il Vasari non si può mettere certamente coi primi pittori del mondo ; ma non si può nemmeno annoverare tra gli ultimi, e molto meno tacciare d' ignorante , se non altro per la fecondità nell' inventare, per la facilità nell' eseguire e per la erudizione e dottrina che appariscono nelle opere sue. Da alcune di esse nelle quali pose più amore e studio si conosce che avrebbe avuto ingegno bastante da diventar gran pittore; ma la passione per la sollecitudine e per ciò che chiamasi bravura, gli fece adottare uno stile ammanierato, nel quale nondimeno si scorge gran possesso d' arte e molto talento.

VITA DI IACOPO DA PUNTORMO

PITTORE FIORENTINO

———

Gli antichi ovvero maggiori di Bartolommeo di Iacopo di Martino padre di Iacopo da Puntormo (I), del quale al presente scriviamo la vita, ebbero, secondo che alcuni affermano, origine dall' Ancisa, castello del Valdarno di sopra assai famoso, per avere di lì tratta similmente la prima origine gli antichi di M. Francesco Petrarca. Ma, o di lì o d'altronde che fussero stati i suoi maggiori, Bartolommeo sopraddetto, il quale fu Fiorentino e secondo che mi vien detto della famiglia de' Carucci, si dice che fu discepolo di Domenico del Ghirlandaio, e che avendo molte cose lavorato in Valdarno, come pittore secondo quae' tempi ragionevole, condottosi finalmente a Empoli a fare alcuni lavori, e quivi e ne' luoghi vicini dimorando, prese per moglie in Puntormo una molto virtuosa e da ben fanciulla, chiamata Alessandra, figliuola di Pasquale di Zanobi e di mona Brigida sua donna. Di questo Bartolommeo adunque nacque l' anno 1493 Iacopo. Ma essendogli morto il padre l' anno 1499, la madre l' anno 1504, e l'avolo l' anno 1506, ed egli rimaso al governo di mona Brigida sua avola, la quale lo tenne parecchi anni in Puntormo, e gli fece insegnare leggere e scrivere ed i primi principj della grammatica latina, fu finalmente dalla medesima condotto di tredici anni in Firenze e messo ne' pupilli, acciò da quel magistrato, secondo che si costuma, fussero le sue poche facultà custodite e conservate; e lui posto che ebbe in casa d' un Battista calzolaio un poco suo parente, si tornò mona Brigida a Puntormo, e menò seco una sorella di esso Iacopo. Ma indi a non molto, essendo anco essa mona Brigida morta, fu forzato Iacopo a ritirarsi la detta sorella in Fiorenza, e metterla in casa d' un suo parente chiamato Niccolaio, il quale stava nella via de' Servi. Ma anche questa fanciulla, seguitando gli altri suoi, avanti che maritata si morì l'anno 1512. Ma per tornare a Iacopo, non era anco stato molti mesi in Fiorenza, quando fu messo da Bernardo Vettori a stare con Lionardo da Vinci, e poco dopo con Mariotto Albertinelli, con Piero di Cosimo, e finalmente l' anno 1512 con Andrea del Sarto, col quale similmente non stette molto; perciocchè fatti che ebbe Iacopo i cartoni dell' archetto de' Servi, del quale si parlerà di sotto, non parve che mai dopo lo vedesse Andrea ben volentieri, qualunque

di ciò si fusse la cagione. La prima opera dunque, che facesse Iacopo in detto tempo, fu una Nunziata piccoletta per un suo amico sarto; ma essendo morto il sarto prima che fusse finita l' opera, si rimase in mano di Iacopo che allora stava con Mariotto, il quale n' aveva vanagloria, e la mostrava per cosa rara a chiunque gli capitava a bottega. Onde venendo di que' giorni a Firenze Raffaello da Urbino, vide l' opera ed il giovinetto che l' aveva fatta, con infinita maraviglia, profetando di Iacopo quello che poi si è veduto riuscire. Non molto dopo essendo Mariotto partito di Firenze, e lasciata la tavola che fra Bartolommeo vi aveva cominciata, Iacopo, il quale era giovane, malinconico e solitario, rimaso senza maestro, andò da per se a stare con Andrea del Sarto, quando appunto egli aveva fornito nel cortile de' Servi le storie di S. Filippo, le quali piacevano infinitamente a Iacopo, siccome tutte l' altre cose e la maniera e disegno d' Andrea. Datosi dunque Iacopo a fare ogni opera d' imitarlo, non passò molto che si vide aver fatto acquisto maraviglioso nel disegnare e nel colorire, intanto che alla pratica parve che fusse stato molti anni all' arte. Ora avendo Andrea di que' giorni finita una tavola d' una Nunziata per la chiesa de' frati di Sangallo oggi rovinata, come si è detto nella sua vita (2), egli diede a fare la predella di quella tavola a olio a Iacopo, il quale vi fece un Cristo morto con due angioletti che gli fanno lume con due torce e lo piangono, e dalle bande in due tondi due profeti, i quali furono così praticamente lavorati, che non paiono fatti da un giovinetto, ma da un pratico maestro. Ma può anco essere, come dice il Bronzino ricordarsi avere udito da esso Iacopo Puntormo, che in questa predella lavorasse anco il Rosso. Ma siccome a fare questa predella fu Andrea da Iacopo aiutato, così lo similmente in fornire molti quadri ed opere che continuamente faceva Andrea. In quel mentre essendo stato fatto sommo pontefice il cardinale Giovanni de' Medici e chiamato Leone X, si facevano per tutta Fiorenza dagli amici e divoti di quella casa molte armi del pontefice in pietre, in marmi, in tele, ed in fresco; perchè volendo i frati de' Servi fare alcun segno della divozione e servitù loro verso la detta casa e pontefice, fecero fare di pietra l' arme di esso Leone e porla in mezzo all' arco del pri-

mo portico della Nunziata che è in sulla piazza; e poco appresso diedero ordine che ella fusse da Andrea di Cosimo pittore messa d'oro ed adornata di grottesche, delle quali era egli maestro eccellente, e dell' imprese di casa Medici, ed oltre ciò messa in mezzo da una Fede e da una Carità. Ma conoscendo Andrea di Cosimo che da se non poteva condurre tante cose, pensò di dare a fare le due figure ad altri: e così chiamato Iacopo, che allora non aveva più diciannove anni, gli diede a fare le dette due figure, ancorchè durasse non piccola fatica a disporlo a volerle fare, come quello che essendo giovinetto non voleva per la prima mettersi a sì gran risico, nè lavorare in luogo di tanta importanza. Pure fattosi Iacopo animo, ancorchè non fusse così pratico a lavorare in fresco come a olio, tolse a fare le dette due figure: e ritirato (perchè stava ancora con Andrea del Sarto) a fare i cartoni in S. Antonio alla porta a Faenza, dove egli stava, gli condusse in poco tempo a fine, e ciò fatto, menò un giorno Andrea del Sarto suo maestro a vedergli; il quale Andrea vedutigli con infinita maraviglia e stupore, gli lodò finalmente, ma poi come si è detto, che se ne fusse o l' invidia o altra cagione, non vide mai più Iacopo con buon viso; anzi andando alcuna volta Iacopo a bottega di lui, o non gli era aperto, o era uccellato dai garzoni, di maniera che egli si ritirò affatto e cominciò a fare sottilissime spese, perchè era poverino, e studiare con grandissima assiduità. Finito dunque che ebbe Andrea di Cosimo di metter d' oro l'arme e tutta la gronda, si mise Iacopo da se solo a finire il resto, e trasportato dal disio d' acquistare nome, dalla voglia del fare, e dalla natura che l'aveva dotato d' una grazia e fertilità d' ingegno grandissimo, condusse quel lavoro con prestezza incredibile a tanta perfezione, quanto più non arebbe potuto fare un ben vecchio e pratico maestro eccellente: perchè cresciutogli per quella sperienza l' animo, pensando di poter fare molto miglior opera, aveva fatto pensiero senza dirlo altrimenti a niuno di gettar in terra quel lavoro e rifarlo di nuovo, secondo un altro suo disegno che egli aveva in fantasia. Ma in questo mentre avendo i frati veduta l' opera finita, e che Iacopo non andava più al lavoro, trovato Andrea (3), lo stimolarono tanto, che si risolvè di scoprirla. Onde cercato di Iacopo per domandare se voleva farvi altro, e non lo trovando, perciocchè stava rinchiuso intorno al nuovo disegno e non rispondeva a niuno, fece levare la turata ed il palco, e scoprire l' opera: e la sera medesima essendo uscito Iacopo di casa per andare ai Servi, e, come fusse notte, mandar giù il lavoro che

aveva fatto e mettere in opera il nuovo disegno, trovò levato i ponti e scoperto ogni cosa, con infiniti popoli attorno che guardavano: perchè tutto in collera, trovato Andrea, si dolse che senza lui avesse scoperto, aggiugnendo quello che aveva in animo di fare. A cui Andrea ridendo rispose: Tu hai il torto a dolerti, perciocchè il lavoro che tu hai fatto sta tanto bene, che, se tu l' avessi a rifare, tengo per fermo che non potresti far meglio, e perchè non ti mancherà da lavorare, serba cotesti disegni ad altre occasioni. Quest'opera fu tale, come si vede (4), e di tanta bellezza, sì per la maniera nuova e sì per la dolcezza delle teste che sono in quelle due femmine, e per la bellezza de' putti vivi e graziosi, ch' ella fu la più bell' opera in fresco che insino allora fusse stata veduta giammai; perchè oltre ai putti della Carità, ve ne sono due altri in aria, i quali tengono all' arme del papa un panno, tanto belli, che non si può far meglio, senza che tutte le figure hanno rilievo grandissimo, e son fatte per colorito e per ogni altra cosa tali, che non si possono lodare a bastanza: e Michelagnolo Buonarroti veggendo un giorno quest' opera, e considerando che l' avea fatta un giovane d' anni diciannove disse: Questo giovane sarà anco tale, per quanto si vede, che se vive e seguita porrà quest' arte in cielo. Questo grido e questa fama sentendo gli uomini di Puntormo, mandato per Iacopo, gli fecero fare dentro nel castello sopra una porta posta in sulla strada maestra un' arme di papa Leone, con due putti, bellissima, comechè dall' acqua sia già stata poco meno che guasta. Il carnovale del medesimo anno essendo tutta Fiorenza in festa ed in allegrezza per la creazione del detto Leone X, furono ordinate molte feste, e fra l' altre due bellissime e di grandissima spesa da due compagnie di signori e gentiluomini della città; d' una delle quali, che era chiamata il Diamante, era capo il sig. Giuliano de' Medici fratello del papa, il quale l' aveva intitolata così, per essere stato il diamante impresa di Lorenzo il vecchio suo padre (5); e dell'altra, che aveva per nome e per insegna il Broncone, era capo il sig. Lorenzo figliuolo di Piero de'Medici, il quale, dico, aveva per impresa un broncone, cioè un tronco di lauro secco che rinverdiva le foglie, questo per mostrare che rinfrescava e risorgeva il nome dell' avolo. Dalla compagnia dunque del Diamante fu dato carico a M. Andrea Dazzi, che allora leggeva lettere greche e latine nello studio di Fiorenza, di pensare all' invenzione d' un trionfo; onde egli ne ordinò uno, simile a quelli che facevano i Romani trionfando, di tre carri bellissimi e lavorati di legname, di-

pinti con bello e ricco artificio. Nel primo era la Puerizia con un ordine bellissimo di fanciulli, nel secondo era la Virilità con molte persone che nell'età loro virile avevano fatto gran cose, e nel terzo era la Senettù con molti chiari uomini che nella loro vecchiezza avevano gran cose operato: i quali tutti personaggi erano ricchissimamente addobbati, in tanto che non si pensava potersi far meglio. Gli architetti di questi carri furono Raffaello delle Vivole, il Carota intagliatore, Andrea di Cosimo pittore, ed Andrea del Sarto; e quelli che feciono ed ordinarono gli abiti delle figure furono ser Piero da Vinci padre di Lionardo, e Bernardino di Giordano, bellissimi ingegni; ed a Iacopo Puntormo solo toccò a dipignere tutti e tre i carri, nei quali fece in diverse storie di chiaroscuro molte trasformazioni degli Dii in varie forme, le quali oggi sono in mano di Pietro Paolo Galeotti orefice eccellente (6). Portava scritto il primo carro in note chiarissime *Erimus*, il secondo *Sumus*, ed il terzo *Fuimus*, cioè Saremo, Siamo, Fummo. La canzone cominciava: *Volano gli anni ec.* Avendo questi trionfi veduto il sig. Lorenzo capo della compagnia del Broncone, e disiderando che fussero superati, dato del tutto carico a Iacopo Nardi (7) gentiluomo nobile e litteratissimo (al quale, per quello che fu poi, è molto obbligata la sua patria Fiorenza), esso Iacopo ordinò sei trionfi per raddoppiare quelli stati fatti dal Diamante. Il primo, tirato da un par di buoi vestiti d'erba, rappresentava l'età di Saturno e di Iano, chiamata dell'oro, ed aveva in cima del carro Saturno con la falce ed Iano con le due teste e con la chiave del tempio della Pace in mano, e sotto i piedi legato il Furore con infinite cose attorno pertinenti a Saturno, fatte bellissime e di diversi colori dall'ingegno del Puntormo. Accompagnavano questo trionfo sei coppie di pastori ignudi ricoperti in alcune parti con pelle di martore e zibellini, con stivaletti all'antica di varie sorte e con i loro zaini e ghirlande in capo di molte sorti frondi. I cavalli, sopra i quali erano questi pastori, erano senza selle, ma coperti di pelle di leoni, di tigri, e di lupi cervieri, le zampe de' quali messe d'oro pendevano dagli lati con bella grazia: gli ornamenti delle groppe e staffieri erano di corde d'oro, le staffe teste di montoni, di cane, e d'altri simili animali, ed i freni e redini fatti di diverse verzure e di corde d'argento. Aveva ciascun pastore quattro staffieri in abito di pastorelli, vestiti più semplicemente d'altre pelli e con torce fatte a guisa di bronconi secchi e di rami di pino, che facevano bellissimo vedere. Sopra il secondo carro tirato da due paia di buoi vestiti di drappo ricchissi-

mo, con ghirlande in capo e con paternostri grossi che loro pendevano dalle dorate corna, era Numa Pompilio secondo re de' Romani, con i libri della religione e con tutti gli ordini sacerdotali e cose appartenenti a' sacrificj; perciocchè egli fu appresso i Romani autore e primo ordinatore della religione e de' sacrifizj. Era questo carro accompagnato da sei sacerdoti sopra bellissime mule, coperti il capo con manti di tela ricamati d'oro e d'argento a foglie d'ellera maestrevolmente lavorati. In dosso avevano vesti sacerdotali all'antica, con balzane e fregi d'oro attorno ricchissimi, ed in mano chi un turibolo, e chi un vaso d'oro, e chi altra cosa somigliante. Alle staffe avevano ministri a uso di Leviti, e le torce che questi avevano in mano, erano a uso di candellieri antichi e fatti con bello artifizio. Il terzo carro rappresentava il consolato di Tito Manlio Torquato, il quale fu consolo dopo il fine della prima guerra cartaginese e governò di maniera, che al tempo suo fiorirono in Roma tutte le virtù e prosperità; il detto carro, sopra il quale era esso Tito con molti ornamenti fatti dal Puntormo, era tirato da otto bellissimi cavalli, ed innanzi gli andavano sei coppie di senatori togati sopra cavalli coperti di teletta d'oro, accompagnati da gran numero di staffieri rappresentanti littori con fasci, scuri ed altre cose pertinenti al ministerio della Iustizia. Il quarto carro tirato da bufali, acconci a guisa d'elefanti, rappresentava Giulio Cesare trionfante, per la vittoria avuta di Cleopatra, sopra il carro dipinto dal Puntormo dei fatti di quello più famosi: il quale carro accompagnavano sei coppie d'uomini d'arme vestiti di lucentissime armi e ricche, tutte fregiate d'oro con le lance in sulla coscia ; e le torce che portavano li staffieri mezzi armati, avevano forma di trofei in vari modi accomodati. Il quinto carro tirato da cavalli alati che avevano forma di griffi, aveva sopra Cesare Augusto dominatore dell'universo, accompagnato da sei coppie di poeti a cavallo, tutti coronati, siccome anco Cesare, di lauro e vestiti in vari abiti, secondo le loro provincie; e questi, perciocchè furono i poeti sempre molto favoriti da Cesare Augusto, il quale essi posero con le loro opere in cielo: ed acciò fussero conosciuti, aveva ciascun di loro una scritta a traverso a uso di banda, nella quale erano i loro nomi. Il sesto carro tirato da quattro paia di giovenchi vestiti riccamente era Traiano imperadore giustissimo, dinanzi al quale, sedenti sopra il carro, molto bene dipinto dal Pontormo, andavano sopra belli e ben guarniti cavalli sei coppie di dottori legisti con toghe infino ai piedi e con mozzette di vai, secondo che anticamente costumavano i

dottori di vestire; gli staffieri che portavano le torce in gran numero, erano scrivani, copisti, e notai con libri e scritture in mano. Dopo questi sei veniva il carro ovvero trionfo dell'Età e Secol d'oro fatto con bellissimo e ricchissimo artifizio, con molte figure di rilievo fatte da Baccio Bandinelli, e con bellissime pitture di mano del Puntormo, fra le quali di rilievo furono molto lodate le quattro Virtù cardinali. Nel mezzo del carro sorgeva una gran palla in forma d'appamondo, sopra la quale stava prostrato bocconi un uomo come morto armato d'arme tutte rugginose; il quale avendo le schiene aperte e fesse, dalla fessura usciva un fanciullo tutto nudo e dorato, il quale rappresentava l'Età dell'oro resurgente, e la fine di quella del ferro, dalla quale egli usciva e rinasceva per la creazione di quel pontefice; e questo medesimo significava il broncone secco rimettente le nuove foglie, comechè alcuni dicessero che la cosa del broncone alludeva a Lorenzo de' Medici che fu duca d'Urbino. Non tacerò che il putto dorato, il quale era ragazzo d'un fornaio, per lo disagio che patì per guadagnare dieci scudi, poco appresso si morì. La canzone che si cantava da quella mascherata, secondo che si costuma, fu composizione del detto Iacopo Nardi; e la prima stanza diceva così:

Colui che dà le leggi alla natura,
E i varj stati e secoli dispone,
D'ogni bene è cagione:
E il mal, quanto permette, al mondo dura:
Onde, questa figura
Contemplando, si vede
Come con certo piede
L'un secol dopo l'altro al mondo viene,
E muta il bene in male e 'l male in bene.

Riportò dell'opere che fece in questa festa il Puntormo, tanta l'utile, tanta lode, che forse pochi giovani della sua età n'ebbero mai altrettanta in quella città; onde, venendo poi esso papa Leone a Fiorenza, fu negli apparati che si fecero molto adoperato; perciocchè accompagnatosi con Baccio da Montelupo scultore d'età, il quale fece un arco di legname in testa della via del Palagio (8) dalle scalee di Badia, lo dipinse tutto di bellissime storie, le quali poi per la poca diligenza di chi n'ebbe cura andarono male; solo ne rimase una, nella qual Pallade accorda uno strumento in sulla lira d'Apollo con bellissima grazia: dalla quale storia si può giudicare di quanta bontà e perfezione fussero l'altre opere e figure. Avendo nel medesimo apparato avuto cura Ridolfo Ghirlandaio di acconciare e d'abbellire la sala del papa, che è congiunta al convento di S. Maria Novella ed è antica residenza de'pontefici in quella

città, stretto dal tempo, fu forzato a servirsi in alcune cose dell'altrui opera. Perchè, avendo l'altre stanze tutte adornate, diede cura a Iacopo Puntormo di fare nella cappella, dove aveva ogni mattina a udir messa Sua Santità, alcune pitture in fresco. Laonde mettendo mano Iacopo all'opera, vi fece un Dio Padre con molti putti, ed una Veronica che nel sudario aveva l'effigie di Gesù Cristo; la quale opera, da Iacopo fatta in tanta strettezza di tempo, gli fu molto lodata. Dipinse poi dietro all'arcivescovado di Fiorenza nella chiesa di S. Ruffello (9) in una cappella in fresco la nostra Donna col figliuolo in braccio in mezzo a S. Michelagnolo e Santa Lucia e due altri santi inginocchioni, e nel mezzo tondo della cappella un Dio padre con alcuni serafini intorno. Essendogli poi, secondo che aveva molto disiderato, stato allogato da maestro Iacopo frate de'Servi a dipignere una parte del cortile de'Servi, per esserne andato Andrea del Sarto in Francia e lasciato l'opera di quel cortile imperfetta, si mise con molto studio a fare i cartoni. Ma perciocchè era male agiato di roba e gli bisognava, mentre studiava per acquistarsi onore, aver da vivere, fece sopra la porta dello spedale delle Donne, dietro la chiesa dello spedal de'Preti fra la piazza di S. Marco e via di Sangallo dirimpetto appunto al muro delle suore di S. Caterina da Siena, due figure di chiaroscuro bellissime, cioè Cristo in forma di pellegrino che aspetta alcune donne ospiti per alloggiarle: la quale opera fu meritamente molto in que'tempi, ed è ancora oggi dagli uomini intendenti, lodata (10). In questo medesimo tempo dipinse alcuni quadri e storiette a olio per i maestri di zecca nel carro della Moneta che va ogni anno per S. Giovanni a processione, l'opera del qual carro fu di mano di Marco del Tasso (11); ed in sul poggio di Fiesole sopra la porta della compagnia della Cecilia una S. Cecilia colorita in fresco con alcune rose in mano, tanto bella e tenere ne in quel luogo accomodata, che, per quanto ell'è, è delle buone opere che si possano vedere in fresco (12). Queste opere avendo veduto il già detto maestro Iacopo frate de' Servi, ed acceso maggiormente nel suo disiderio, pensò di fargli finire a ogni modo l'opera del detto cortile de'Servi, pensando che a concorrenza degli altri maestri che vi avevano lavorato dovesse fare in quello che restava a dipignersi qualche cosa straordinariamente bella. Iacopo dunque, messovi mano, fece non meno per disiderio di gloria e d'onore, che di guadagno, la storia della visitazione della Madonna con maniera un poco più ariosa e desta, che insino allora non era stato suo solito; la qual cosa accrebbe, oltre

all'altre infinite bellezze, bontà all'opera in-
finitamente: perciocchè le donne, i putti, i
giovani, e i vecchi sono fatti in fresco tanto
morbidamente e con tanta unione di colori-
to, che è cosa maravigliosa; onde le carni di
un putto che siede in su certe scalee, anzi
pur quelle insiememente di tutte l'altre figu-
re son tali, che non si possono in fresco far
meglio nè con più dolcezza (13); perchè que-
st'opera appresso l'altre, che Iacopo avea fat-
to, diede certezza agli artefici della sua per-
fezione, paragonandole con quelle d'Andrea
del Sarto e del Franciabigio. Diede Iacopo fi-
nita quest'opera l'anno 1516, e n'ebbe per
pagamento scudi sedici e non più (14). Essen-
dogli poi allogata da Francesco Pucci, se ben
mi ricorda, la tavola d'una cappella che e-
gli avea fatto fare in S. Michele Bisdomini
della via de'Servi, condusse Iacopo quell'o-
pera con tanta bella maniera e con un colo-
rito sì vivo, che par quasi impossibile a cre-
derlo. In questa tavola la nostra Donna che
siede porge il putto Gesù a S. Giuseppo, il
quale ha una testa che ride con tanta vivaci-
tà e prontezza, che è uno stupore. È bellis-
simo similmente un putto fatto per S. Gio-
vanni Battista, e due altri fanciulli nudi, che
tengono un padiglione. Vi si vede ancora un
S. Giovanni Evangelista, bellissimo vec-
chio (15), ed un S. Francesco inginocchioni
che è vivo; perocchè intrecciate le dita delle
mani l'una con l'altra, e stando intentissimo
a contemplare con gli occhi e con la mente
fissi la Vergine ed il figliuolo, par che spiri.
Nè è men bello il S. Iacopo che a canto agli
altri si vede. Onde non è maraviglia se que-
sta è la più bella tavola che mai facesse que-
sto rarissimo pittore (16). Io credeva che do-
po quest'opera, e non prima, avesse fatto il
medesimo a Bartolommeo Lanfredini lun-
g'Arno fra il ponte santa Trinita e la Carraia
dentro a un andito sopra una porta due bel-
lissimi e graziosissimi putti in fresco, che
sostengono un'arme; ma poichè il Bronzino,
il quale si può credere che di queste cose sap-
pia il vero (17), afferma che furono delle pri-
me cose che Iacopo facesse, si dee credere che
così sia indubitatamente, e lodarne molto mag-
giormente il Puntormo, poichè sono tanto
belli, che non si possono paragonare, e furo-
no delle prime cose che facesse. Ma segui-
tando l'ordine della storia, dopo le dette fece
Iacopo agli uomini di Puntormo una tavola
che fu posta in Sant'Agnolo loro chiesa prin-
cipale alla cappella della Madonna, nella
quale sono un S. Michelagnolo ed un S. Gio-
vanni Evangelista. In questo tempo l'uno dei
due giovani che stavano con Iacopo, cioè
Giovammaria Pichi dal borgo a S. Sepolcro,
che si portava assai bene ed il quale fu poi

frate de'Servi, e nel Borgo e nella Pieve a
S. Stefano fece alcune opere, dipinse stando
dico, ancora con Iacopo, per mandarlo al
Borgo, in un quadro grande un S. Quintino
ignudo e martirizzato; ma perchè desiderava
Iacopo, come amorevole di quel suo discepo-
lo, che egli acquistasse onore e lode, si mise a
ritoccarlo, e così non sapendone levare le mani
e ritoccando oggi la testa, domani le braccia
l'altro il dorso, il ritoccamento fu tale, che
si può quasi dire che sia tutto di sua mano;
onde non è maraviglia se è bellissimo questo
quadro, che è oggi al Borgo nella chiesa dei
frati Osservanti di S. Francesco (18). L'altro
dei due giovani, il quale fu Giovann'Antonio
Lappoli Aretino di cui si è in altro luogo fa-
vellato (19), avendo, come vano, ritratto se
stesso nello specchio, mentre anche egli si sta-
va con Iacopo, parendo al maestro che quel
ritratto poco somigliasse, vi mise mano e lo
ritrasse egli stesso tanto bene, che par vivis-
simo; il quale ritratto è oggi in Arezzo in ca-
sa gli eredi di detto Giovann'Antonio (20). Il
Puntormo similmente ritrasse in uno stesso
quadro due suoi amicissimi: l'uno fu il genero
di Beccuccio Bicchieraio, ed un altro del qua-
le parimente non so il nome; basta che i ri-
tratti sono di mano del Puntormo. Dopo fece
a Bartolommeo Ginori per dopo la morte di
lui una filza di drappelloni, secondo che usa-
no i Fiorentini, ed in tutti dalla parte di so-
pra fece una nostra Donna col figliuolo nel
taffettà bianco, e di sotto nella balzana di co-
lorito fece l'arme di quella famiglia, secondo
che usa. Nel mezzo della filza, che è di venti-
quattro drappelloni, ne fece due tutti di taffettà
bianco senza balzana, nei quali fece due S.
Bartolommei alti due braccia l'uno; la quale
grandezza di tutti questi drappelloni, e quasi
nuova maniera, fece parere meschini e poveri
tutti gli altri stati fatti insino allora; e fu
cagione che si cominciarono a fare della
grandezza che si fanno oggi, leggiadra molto
e di manco spesa d'oro. In testa all'orto e vi-
gna de'frati di S. Gallo fuor della porta che
si chiama del detto santo fece in una cappella
che era a dirittura dell'entrata nel mezzo un
Cristo morto, una nostra Donna che piagneva,
e due putti in aria, uno de'quali teneva il
calice della passione in mano e l'altro soste-
neva la testa del Cristo cadente. Dalle bande
erano da un lato S. Giovanni Evangelista
lagrimoso e con le braccia aperte, e dall'altro
Santo Agostino in abito episcopale, il quale,
appoggiatosi con la man manca al pastorale,
si stava in atto veramente mesto e contem-
plante la morte del Salvatore (21). Fece anco a
M. Spina famigliare di Giovanni Salviati in un
suo cortile dirimpetto alla porta principale di
casa l'arme di esso Giovanni, stato fatto di

que' giorni cardinale da papa Leone, col cappello rosso sopra e con due putti ritti che per cosa in fresco sono bellissimi e molto stimati da M. Filippo Spina, per esser di mano del Puntormo. Lavorò anco Iacopo nell'ornamento di legname che già fu magnificamente fatto, come si è detto altra volta, in alcune stanze di Pier Francesco Borgherini, a concorrenza d'altri maestri (22); ed in particolare vi dipinse di sua mano in due cassoni alcune storie de' fatti di Ioseffo in figure piccole veramente bellissime (23). Ma chi vuol vedere quanto egli facesse di meglio nella sua vita, per considerare l'ingegno e la virtù di Iacopo nella vivacità delle teste, nel compartimento delle figure, nella varietà dell' attitudini, e nella bellezza dell'invenzione, guardi in questa camera del Borgherini gentiluomo di Firenze all'entrare della porta nel canto a man manca un' istoria assai grande pur di figure piccole, nella quale è quando Iosef in Egitto quasi re e principe riceve Iacob suo padre con tutti i suoi fratelli e figliuoli di esso Iacob, con amorevolezze incredibili (24); fra le quali figure ritrasse a' piedi della storia a sedere sopra certe scale Bronzino allora fanciullo e suo discepolo con una sporta, che è una figura viva e bella a maraviglia; e se questa storia fusse nella sua grandezza (come è piccola) o in tavola grande o in muro, io ardirei di dire che non fusse possibile vedere altra pittura fatta con tanta grazia, perfezione e bontà, con quanta fu questa condotta da Iacopo: onde meritamente è stimata da tutti gli artefici la più bella pittura che il Puntormo facesse mai, nè è maraviglia che il Borgherino la tenesse quanto faceva in pregio, nè che fusse ricerco da' grandi uomini di venderla per donarla a grandissimi signori e principi. Per l'assedio di Firenze, essendosi Pier Francesco ritirato a Lucca, Giovan Battista della Palla (25), il quale disiderava con altre cose che conduceva in Francia d'aver gli ornamenti di questa camera, e che si presentassero al re Francesco a nome della signoria, ebbe tanti favori, e tanto seppe fare e dire, che il gonfaloniere ed i signori diedero commissione che si togliesse e si pagasse alla moglie di Pier Francesco. Perchè andando con Giovan Battista alcuni ad eseguire in ciò la volontà de' signori, arrivati a casa di Pier Francesco, la moglie di lui, che era in casa, disse a Giovan Battista la maggior villania che mai fusse detta ad altro uomo. Adunque, disse ella, vuoi essere ardito tu, Giovan Battista, vilissimo rigattiere, mercatantuzzo di quattro danari, di sconficcare gli ornamenti delle camere de' gentiluomini, e questa città delle sue più ricche ed onorevoli cose spogliare, come tu hai fatto e fai tuttavia per

abbellirne le contrade straniere ed i nimici nostri? Io di te non mi maraviglio uomo plebeo e nimico della tua patria, ma dei magistrati di questa città che ti comportano queste scelerità abominevoli. Questo letto che tu vai cercando per lo tuo particolare interesse e ingordigia di danari, comecchè tu vada il tuo mal animo con finta pietà ricoprendo, è il letto delle mie nozze, per onor delle quali Salvi mio suocero fece tutto questo magnifico regio apparato, il quale io riverisco per memoria di lui e per amore di mio marito, ed il quale io intendo col proprio sangue e colla stessa vita difendere. Esci di questa casa con questi tuoi masnadieri, Giovan Battista, e va a dir a chi quà ti ha mandato, comandando che queste cose si lievino dai luoghi loro, che io son quella che di quà entro non voglio che si muova alcuna cosa; e se essi, i quali credono a te, uomo da poco e vile, vogliono il re Francesco di Francia presentare, vadano, e sì gli mandino, spogliandone le proprie case, gli ornamenti e letti delle camere loro: e se tu sei più tanto ardito che tu venga perciò a questa casa, quanto rispetto si debba alle tuoi pari avere alle case de' gentiluomini, ti farò con tuo gravissimo danno conoscere (26). Queste parole adunque di madonna Margherita moglie di Pier Francesco Borgherini e figliuola di Ruberto Acciaiuoli nobilissimo e prudentissimo cittadino, donna nel vero valorosa e degna figliuola di tanto padre, col suo nobil ardire ed ingegno fu cagione che ancor si serbano queste gioie nelle lor case. Giovammaria Benintendi avendo quasi ne' medesimi tempi adorna una sua anticamera di molti quadri di mano di diversi valent' uomini, si fece fare dopo l'opera del Borgherini da Iacopo Puntormo, stimolato dal sentirlo infinitamente lodare, in un quadro l'adorazione de' Magi che andarono a Cristo in Betelem; nella quale opera, avendo Iacopo messo molto studio e diligenza, riuscì nelle teste ed in tutte l'altre parti varia, bella, e d'ogni lode dignissima; e dopo fece a M. Goro da Pistoia, allora segretario de' Medici, in un quadro la testa del Magnifico Cosimo vecchio de' Medici dalle ginocchia in su, che è veramente lodevole; e questa è oggi nelle case di M. Ottaviano de' Medici (27) nelle mani di M. Alessandro suo figliuolo, giovane, che la nobiltà e chiarezza del sangue, di santissimi costumi, letterato, e degno figliuolo del Magnifico Ottaviano e di madonna Francesca figliuola di Iacopo Salviati e zia materna del signor duca Cosimo (28). Mediante quest'opera, e particolarmente questa testa di Cosimo, fatto il Puntormo amico di M. Ottaviano, avendosi a dipignere al Poggio a Caiano la sala grande, gli furono date a dipignere le due teste,

dove sono gli occhi che danno lume (cioè le finestre) dalla volta insino al pavimento (29). Perchè Iacopo, desiderando più del solito farsi onore, sì per rispetto del luogo e sì per la concorrenza degli altri pittori che vi lavoravano, si mise con tanta diligenza a studiare, che fu troppa; perciocchè guastando e rifacendo oggi quello che aveva fatto ieri, si travagliava di maniera il cervello, che era una compassione; ma tuttavia andava sempre facendo nuovi trovati con onor suo e bellezza dell'opera. Onde avendo a fare un Vertunno con i suoi agricoltori, fece un villano che siede con un pennato in mano tanto bello e ben fatto, che è cosa rarissima, come anco sono certi putti che vi sono, oltre ogni credenza vivi e naturali. Dall'altra banda facendo Pomona e Diana con altre Dee, le avviluppò di Panni forse troppo pienamente; nondimeno tutta l'opera è bella e molto lodata. Ma mentre che si lavorava quest'opera, venendo a morte Leone, così rimase questa imperfetta, come molte altre simili a Roma, a Firenze, a Loreto, ed in altri luoghi, anzi, povero il mondo e senza il vero mecenate degli uomini virtuosi. Tornato Iacopo a Firenze, fece in un quadro a sedere S. Agostino vescovo che dà la benedizione, con due putti nudi che volano per aria molto belli; il qual quadro è nella piccola chiesa delle suore di S. Clemente in via di Sangallo sopra un altare (30). Diede similmente fine a un quadro d'una Pietà con certi angeli nudi, che fu molto bell'opera e carissima a certi mercanti Raugei (31), per i quali egli la fece; ma soprattutto vi era un bellissimo paese, tolto per la maggior parte da una stampa d'Alberto Duro. Fece similmente un quadro di nostra Donna col figliuolo in collo e con alcuni putti intorno, il qual è oggi in casa d'Alessandro Neroni; e un altro simile, cioè d'una Madonna, ma diversa dalla soppraddetta ed' altra maniera, ne fece a certi Spagnuoli: il quale quadro essendo a vendersi a un rigattiere di lì a molti anni, lo fece il Bronzino comperare a M. Bartolommeo Panciatichi. L'anno poi 1522 essendo in Firenze un poco di peste, e però partendosi molti per fuggire quel morbo contagiosissimo e salvarsi, sì porse occasione a Iacopo d'allontanarsi alquanto, e fuggire la città: perchè avendo un priore della Certosa luogo stato edificato dagli Acciaioli fuor di Firenze tre miglia, a far fare alcune pitture a fresco ne' canti d'un bellissimo e grandissimo chiostro che circonda un prato, gli fu messo per le mani Iacopo; perchè avendo fatto ricercare, e egli avendo molto volentieri in quel tempo accettata l'opera, se n'andò a Certosa, menando seco il Bronzino solamente; e gustato quel modo di vivere, quella quiete, quel silenzio, e quella solitudine (tutte cose secon-

do il genio e natura di Iacopo) pensò con quella occasione fare nelle cose dell' arti uno sforzo di studio, e mostrare al mondo avere acquistato maggior perfezione, e variata maniera da quelle cose che aveva fatto prima. Ed essendo non molto innanzi dell'Alemagna venuto a Firenze un gran numero di carte stampate e molto sottilmente state intagliate col bulino da Alberto Duro eccellentissimo pittore tedesco e raro intagliatore di stampe in rame e legno, e fra l'altre molte storie grandi e piccole della passione di Gesù Cristo, nelle quali era tutta quella perfezione e bontà nell'intaglio di bulino che è possibile far mai per bellezza, varietà d'abiti ed invenzione, pensò Iacopo, avendo a fare ne' canti di que' chiostri istorie della passione del Salvatore di servirsi dell'invenzioni soppraddette d'Alberto Duro, con ferma credenza d'avere non solo a sodisfare a se stesso, ma alla maggior parte degli artefici di Firenze, i quali tutti a una voce di comune giudizio e consenso predicavano la bellezza di queste stampe e l'eccellenza d'Alberto. Messosi dunque Iacopo a imitare quella maniera, cercando dare alle figure sue nell'aria delle teste quella prontezza e varietà che aveva dato loro Alberto, la prese tanto gagliardamente, che la vaghezza della sua prima maniera, che gli era stata data dalla natura tutta piena di dolcezza e di grazia venne alterata da quel nuovo studio e fatica e cotanto offesa dall'accidente di quella tedesca, che non si conosce in tutte quest'opere, comechè tutte siano belle, se non poco di quel buono e grazia che egli aveva insino allora dato a tutte le sue figure. Fece dunque all'entrare del chiostro in un canto Cristo nell'orto, fingendo l'oscurità della notte illuminata dal lume della luna tanto bene, che par quasi di giorno; e mentre Cristo ora, poco lontano si stanno dormendo Pietro, Iacopo, e Giovanni, fatti di maniera tanto simile a quella del Duro, che è una maraviglia. Non lungi è Giuda che conduce i Giudei, di viso così strano anch'egli, siccome sono le cere di tutti que' soldati fatti alla tedesca con arie stravaganti, che elle muovono a compassione chi le mira della semplicità di quell'uomo, che cercò con tanta pacienza e fatica di sapere quello che dagli altri si fugge e si cerca di perdere, per lasciar quella maniera che di bontà avanzava tutte l'altre, e piaceva ad ognuno infinitamente. Or non sapeva il Puntormo che i Tedeschi e Fiamminghi vengono in queste parti per imparare la maniera italiana, che egli con tanta fatica cercò, come cattiva, d'abbandonare (32)? Allato a questa, nella quale è Cristo menato dai Giudei innanzi a Pilato, dipinse nel Salvatore tutta quella umiltà, che veramente si può immagi-

nare nella stessa innocenza tradita dagli uomini malvagi, e nella moglie di Pilato la compassione e temenza che hanno di se stessi coloro che temono il giudizio divino: la qual donna, mentre raccomanda la causa di Cristo al marito, contempla lui nel volto con pietosa maraviglia. Intorno a Pilato sono alcuni soldati tanto propriamente nell'arie de'volti e negli abiti tedeschi, che chi non sapesse di cui mano fusse quell'opera, la crederebbe veramente fatta da Oltramontani. Ben è vero che nel lontano di questa storia un coppiere di Pilato, il quale scende certe scale con un bacino ed un boccale in mano, portando da lavarsi le mani al padrone, è bellissimo e vivo, avendo in se un certo che della vecchia maniera di Iacopo. Avendo a far poi in uno degli altri cantoni la resurrezione di Cristo, venne capriccio a Iacopo, come quello che non avendo fermezza nel cervello andava sempre nuove cose ghiribizzando, di mutar colorito; e così fece quell'opera d'un colorito in fresco tanto dolce e tanto buono, che se egli avesse con altra maniera che con quella medesima tedesca condotta quell'opera, ella sarebbe stata certamente bellissima, vedendosi nelle teste di que'soldati quasi morti e pieni di sonno in varie attitudini tanta bontà, che non pare che sia possibile far meglio. Seguitando poi in uno degli altri canti le storie della Passione, fece Cristo che va con la croce in spalla al monte Calvario, e dietro a lui il popolo di Gerusalemme che l'accompagna, ed innanzi sono i due ladroni ignudi in mezzo ai ministri della giustizia, che sono parte a piedi e parte a cavallo, con le scale, col titolo della croce, con martelli, chiodi funi, ed altri sì fatti instrumenti: ed al sommo dietro a un monticello è la nostra Donna con le Marie che piangendo aspettano Cristo, il quale, essendo in terra cascato nel mezzo della storia, ha intorno molti Giudei che lo percuotono, mentre Veronica gli porge il sudario, accompagnata da alcune femmine vecchie e giovani piangenti lo strazio che far veggiono del Salvatore. Questa storia, o fusse perchè ne fusse avvertito dagli amici, ovvero che pure una volta si accorgesse Iacopo, benchè tardi, del danno che alla sua dolce maniera aveva fatto lo studio della tedesca, riuscì molto migliore che l'altre fatte nel medesimo luogo. Conciosiachè certi Giudei nudi ed alcune teste di vecchi sono tanto ben condotte a fresco, che non si può far più, sebbene nel tutto si vede sempre servata la detta maniera tedesca. Aveva dopo queste a seguitare negli altri canti la crocifissione e deposizione di Croce; ma, lasciandole per allora con animo di farle in ultimo, fece al suo luogo Cristo deposto di croce, usando la medesima

maniera, ma con molta unione di colori: ed in questa oltre che la Maddalena, la quale bacia i piedi a Cristo, è bellissima, vi sono due vecchi fatti per Iosefio d'Arimatea e Nicodemo, che sebbene sono della maniera tedesca, hanno le più bell'arie e teste di vecchi con barbe piumose e colorite con dolcezza maravigliosa, che si possano vedere. E perchè oltre all'essere Iacopo per ordinario lungo ne' suoi lavori, gli piaceva quella solitudine della Certosa, egli spese in questi lavori parecchi anni (33): e poichè fu finita la peste, ed egli tornatosene a Firenze, non lasciò per questo di frequentare assai quel luogo; ed andare e venire continuamente dalla Certosa alla città; e così seguitando, sodisfece in molte cose a que' padri. E fra l'altre fece in chiesa sopra una delle porte che entrano nelle cappelle in una figura dal mezzo in su il ritratto di un frate converso di quel monasterio, il quale allora era vivo ed aveva centoventi anni, tanto bene e pulitamente fatta con vivacità e prontezza, che ella merita che per lei sola si scusi il Puntormo della stranezza e nuova ghiribizzosa maniera che gli pose addosso quella solitudine, e lo star lontano dal commercio degli uomini. Fece oltre ciò per la camera del priore di quel luogo in un quadro la natività di Cristo, fingendo che Giuseppo nelle tenebre di quella notte faccia lume a Gesù Cristo con una lanterna, e questo per stare in sul medesime invenzioni e capricci che gli mettevano in animo le stampe tedesche. Nè creda niuno che Iacopo sia da biasimare perchè egli imitasse Alberto Duro nell'invenzioni, perciocchè questo non è errore, e l'hanno fatto e fatto continuamente molti pittori. Ma perchè egli tolse la maniera stietta tedesca in ogni cosa, ne' panni, nell'aria delle teste, e l'attitudini, il che doveva fuggire e servirsi solo dell'invenzioni, avendo egli interamente con grazia e bellezza la maniera moderna. Per la foresteria de'medesimi padri fece in un gran quadro di tela colorita a olio, senza punto affaticarse o sforzare l'natura, Cristo a tavola con Cleofas e Luca grandi quanto il naturale; e perciocchè in quest'opera seguitò il genio suo, ella riuscì veramente maravigliosa, avendo massimamente, fra coloro che servono a quella mensa, ritratto alcuni conversi di quei frati, i quali ho conosciuto io, in modo che non possono essere nè più vivi nè più pronti di quel che sono (34). Bronzino intanto, cioè mentre il suo maestro faceva le sopraddette opere nella Certosa, seguitando animosamente gli studj della pittura, e tuttavia dal Puntormo, che era de'suoi discepoli amorevole, inanimito, fece senza aver mai più veduto colorire a olio in sul muro sopra la porta del chiostro che va in chiesa dentro sopra un arco un S. Loren-

zo ignudo in sulla grata in modo bello, che
si cominciò a vedere alcun segno di quell'ec-
cellenza, nella quale è poi venuto, come si
dirà a suo luogo (35); la qual cosa a Iacopo,
che già vedeva dove quell' ingegno doveva
riuscire, piacque infinitamente. Non molto do-
po essendo tornato da Roma Lodovico di Gi-
no Capponi, il quale aveva compero in S.
Felicita la cappella che già i Barbadori fecio-
no fare a Filippo di ser Brunellesco all'en-
trare in chiesa a man ritta, si risolvè di far
dipignere tutta la volta, e poi farvi una tavo-
la con ricco ornamento. Onde avendo ciò
conferito con M. Niccolò Vespucci cavaliere,
di Rodi, il quale era suo amicissimo, il cava-
liere, come quegli che era amico anco di Ia-
copo, e da vantaggio conosceva la virtù e
valore di quel valente uomo; fece e disse tan-
to, che Lodovico allogò quell' opera al Pun-
tormo. E così fatta una turata, che tenne chiu-
sa quella cappella tre anni, mise mano all'ope-
ra. Nel cielo della volta fece un Dio Padre, che
ha intorno quattro patriarchi molto belli (36):
e nei quattro tondi degli angoli fece i quat-
tro Evangelisti, cioè tre ne fece di sua mano,
ed uno il Bronzino tutto da se. Nè tacerò con
questa occasione, che non usò quasi mai il
Puntormo di farsi aiutare ai suoi giovani; nè
lasciò che ponessero mano in su quello che
egli di sua mano intendeva di lavorare; e
quando pur voleva servirsi d'alcun di loro,
massimamente perchè imparassero, gli lascia-
va fare il tutto da se, come qui fece fare a
Bronzino. Nelle quali opere, che in sin qui
fece Iacopo in detta cappella parve quasi che
fusse tornato alla sua maniera di prima; ma
non seguitò il medesimo nel fare la tavola,
perciocchè pensando a nuove cose la condus-
se senza ombre e con un colorito chiaro e
tanto unito, che appena si conosce il lume
dal mezzo ed il mezzo dagli scuri. In questa
tavola è un Cristo morto deposto di croce, il
quale è portato alla sepoltura; evvi la nostra
Donna che si vien meno, e l'altre Marie fatte
con modo tanto diverso dalle prime, che si
vede apertamente che quel cervello andava
sempre investigando nuovi concetti e strava-
ganti modi di fare, non si contentando e non
si fermando in alcuno. Insomma il componi-
mento di questa tavola è diverso affatto dalle
figure delle volte, e simile il colorito (37); ed
i quattro Evangelisti, che sono nei tondi dei
peducci delle volte, sono molto migliori, e
d'un'altra maniera (38). Nella facciata, dove
è la finestra, sono due figure a fresco, cioè da
un lato la Vergine, dall' altro l' Agnolo che
l'annunzia, ma in modo l'una e l'altra stra-
volte, che si conosce, come ho detto, che la
bizzarra stravaganza di quel cervello di niu-
na cosa si contentava giammai; e per potere

in ciò fare a suo modo, acciò non gli fusse da
niuno rotta la testa, non volle mai, mentre
fece quest' opera, che nè anche il padrone
stesso la vedesse; di maniera che avendola
fatta a suo modo senza che niuno de' suoi a-
mici l'avesse potuto d'alcuna cosa avvertire,
ella fu finalmente con maraviglia di tutta Fi-
renze scoperta e veduta (39). Al medesimo
Lodovico fece un quadro di nostra Donna
per la sua camera, della medesima maniera;
e nella testa d'una santa Maria Maddalena
ritrasse una figliuola di esso Lodovico, che
era bellissima giovane. Vicino al monasterio
di Boldrone in sulla strada che va di lì a Ca-
stello ed in sul canto d' un' altra che saglie
al poggio e va a Cercina, cioè due miglia lon-
tano da Fiorenza, fece in un tabernacolo a
fresco un Crocifisso, la nostra Donna che
piagne, S. Giovanni Evangelista, S. Agostino
e S. Giuliano (40); le quali tutte figure, non
essendo ancora sfogato quel capriccio, piacen-
dogli la maniera tedesca, non sono gran fatto
dissimili da quelle che fece alla Certosa. Il che
fece ancora in una tavola che dipinse alle mona-
che di S. Anna alla porta a S. Friano (41), nella
qual tavola è la nostra Donna col putto in
collo e S. Anna dietro, S. Piero, e S. Bene-
detto con altri santi (42), e nella predella è
una storietta di figure piccole, che rappre-
sentano la signoria di Firenze, quando anda-
va a processione con trombetti, pifferi, maz-
zieri, comandatori, e tavolaccini, e col rima-
nente della famiglia; e questo fece, perocchè
la detta tavola gli fu fatta fare dal capitano
e famiglia di palazzo (43). Mentre che Iacopo
faceva quest' opera essendo stati mandati in
Firenze da papa Clemente VII sotto la custo-
dia del legato Silvio Passerini cardinale di
Cortona Alessandro ed Ippolito de'Medici
ambi giovinetti, il magnifico Ottaviano, al
quale il papa gli aveva molto raccomandati,
gli fece ritrarre amendue dal Puntormo, il
quale lo servì benissimo e gli fece molto somi-
gliare, comecchè non molto si partisse da
quella sua maniera appresa dalla tedesca. In
quello d'Ippolito ritrasse insieme un cane
molto favorito di quel signore, chiamato Ro-
don; e lo fece così proprio e naturale, che
pare vivissimo (44). Ritrasse similmente il
vescovo Ardinghelli, che poi fu cardinale: ed
a Filippo del Migliore suo amicissimo dipinse
a fresco nella sua casa di via Larga al ri-
scontro della porta principale in una nicchia
una femmina figurata per Pomona, nella qua-
le parve che cominciasse a cercare di volere
uscire in parte di quella sua maniera tedesca.
Ora vedendo per molte opere Gio: Battista
della Palla farsi ogni giorno più celebre il
nome di Iacopo, poichè non gli era riuscito
mandare le pitture dal medesimo e da altri

state fatte al Borgherini al re Francesco , si risolvè, sapendoche il re n'aveva disiderio, di mandargli a ogni modo alcuna cosa di mano del Puntormo: perchè si adoperò tanto, che finalmente gli fece fare in un bellissimo quadro la resurrezione di Lazzaro, che riuscì una delle migliori opere che mai facesse e che mai fusse da costui mandata (fra infinite che ne mandò) al detto re Francesco di Francia, o oltre che le teste erano bellissime, la figura di Lazzaro , il quale ritornando in vita ripigliava gli spiriti nella carne morta, non poteva essere più maravigliosa, avendo anco il fradiciccio intorno agli occhi, e le carni morte affatto nell'estremità de'piedi edelle mani, laddove non era ancora lo spirito arrivato. In un quadro d' un braccio e mezzo fece alle donne dello spedale degl'Innocenti in un numero infinito di figure piccole l' istoria degli undici mila martiri , stati da Diocleziano condannati alla morte, e tutti fatti crocifiggere in un bosco , dentro al quale finse Iacopo una battaglia di cavalli e d'ignudi molto bella, ed alcuni putti bellissimi, che volando in aria avventano saette sopra i crocifissori. Similmente intorno all' imperadore che gli condanna sono alcuni ignudi, che vanno alla morte, bellissimi, il qual quadro, che è in tutte le parti da lodare, è oggi tenuto in gran pregio da D. Vincenzio Borghini spedalingo di quel luogo e già amicissimo di Iacopo (45). Un altro quadro simile al sopraddetto fece a Carlo Neroni, ma con la battaglia de'martiri sola, e l'Angelo che gli battezza, ed appresso il ritratto d' esso Carlo (46). Ritrasse similmente nel tempo dell' assedio di Fiorenza Francesco Guardi in abito di soldato, che fu opera bellissima: e nel coperchio poi di questo quadro dipinse il Bronzino Pigmalione che fa orazione a Venere, perchè la sua statua ricevendo lo spirito, s'avvivi e divenga (come fece secondo le favole de'poeti) di carne e di ossa. In questo tempo dopo molte fatiche, venne fatto a Iacopo quello, che egli aveva lungo tempo disiderato ; perciocchè avendo sempre avuto voglia d' avere una casa che fusse sua propria, e non avere a stare a pigione, per potere abitare e vivere a suo modo; finalmente ne comperò una nella via della Colonna dirimpetto alle monache di Santa Maria degli Angeli.

Finito l' assedio, ordinò papa Clemente a M. Ottaviano de' Medici che facesse finire la sala del Poggio a Caiano . Perchè essendo morto il Franciabigio ed Andrea del Sarto, ne fu data interamente la cura al Puntormo, il quale, fatti fare i palchi e le turate, cominciò a fare i cartoni ; ma perciocchè se n' andava in ghiribizzi e considerazioni, non mise mai mano altrimenti all' opera. Il che

non sarebbe forse avvenuto, se fusse stato in paese il Bronzino, che allora lavorava all'Imperiale, luogo del duca d' Urbino vicino a Pesaro: il quale Bronzino, sebbene era ogni giorno mandato a chiamare da Iacopo, non però si poteva a sua posta partire: perocchè avendo fatto nel peduccio d' una volta all'Imperiale un Cupido ignudo molto bello, ed i cartoni per gli altri, ordinò il principe Guidobaldo, conosciuta la virtù di quel giovane, d' essere ritratto da lui. Ma perciocchè voleva essere fatto con alcune arme che aspettava di Lombardia, il Bronzino fu forzato trattenersi più che non arebbe voluto con quel principe, e dipignergli in quel mentre una cassa d' arpicordo , che molto piacque a quel principe; il ritratto del quale finalmente fece il Bronzino, che fu bellissimo e molto piacque a quel principe . Iacopo dunque scrisse tante volte e tanti mezzi adoperò, che finalmente fece tornare il Bronzino; ma non pertanto non si potè mai indurre quest' uomo a fare di quest' opera altro che i cartoni, comecchè ne fusse dal magnifico Ottaviano e dal duca Alessandro sollecitato, in uno de' quali cartoni, che sono oggi per la maggior parte in casa di Lodovico Capponi, è un Ercole che fa scoppiare Anteo, in un altro una Venere ed Adone, ed in una carta una storia d'ignudi che giuocano al calcio (47). In questo mezzo avendo il sig. Alfonso Davalo marchese del Guasto ottenuto per mezzo di fra Niccolò della Magna un Michelagnolo Buonarroti un cartone d' un Cristo che appare alla Maddalena nell' orto, fece ogni opera d' avere il Puntormo, che glielo conducesse di pittura, avendogli detto il Buonarroto, che niuno poteva meglio servirlo di costui. Avendo dunque condotta Iacopo quest' opera a perfezione, ella fu stimata pittura rara per la grandezza del disegno di Michelagnolo e per lo colorito di Iacopo; onde avendola veduta il sig. Alessandro Vitelli, il quale era allora in Fiorenza capitano della guardia de' soldati, si fece fare da Iacopo un quadro del medesimo cartone, il quale mandò e fe' porre nelle sue case a Città di Castello. Veggendosi adunque quanta stima facesse Michelagnolo del Puntormo, e con quanta diligenza esso Puntormo conducesse a perfezione e ponesse ottimamente in pittura i disegni e cartoni di Michelagnolo, fece tanto Bartolommeo Bettini, che il Buonarroti suo amicissimo gli fece un cartone d' una Venere ignuda con un Cupido che la bacia, per farla fare di pittura al Puntormo, e metterla in mezzo a una sua camera, nelle lunette della quale aveva cominciato a fare dipingere dal Bronzino Dante, Petrarca e Boccaccio, con animo di farvi gli altri poeti che hanno con versi e prose

toscane cantato d' amore. Avendo dunque Iacopo avuto questo cartone, lo condusse, come si dirà, a suo agio a perfezione in quella maniera che sa tutto il mondo, senza che io lo lodi altrimenti (48); i quali disegni di Michelagnolo furono cagione che considerando il Puntormo la maniera di quell' artefice nobilissimo, se gli destasse l' animo e si risolvesse per ogni modo a volere, secondo il suo sapere, imitarla e seguitarla. Ed allora conobbe Iacopo quanto avesse mal fatto a lasciarsi uscir di mano l' opera del Poggio a Caiano, comecchè egli ne incolpasse in gran parte una sua lunga e molto fastidiosa infermità, ed in ultimo la morte di papa Clemente, che ruppe al tutto quella pratica. Avendo Iacopo dopo le già dette opere ritratto di naturale in un quadro Amerigo Antinori, giovane allora molto favorito in Fiorenza, ed essendo quel ritratto molto lodato da ognuno, il duca Alessandro avendo fatto intendere a Iacopo che voleva da lui essere ritratto in un quadro grande, Iacopo per più comodità lo ritrasse per allora in un quadretto grande quanto un foglio di carta mezzana, con tanta diligenza e studio, che l' opera de' miniatori non hanno che fare alcuna cosa con questa; perciocchè oltre al somigliare benissimo, è in quella testa tutto quello che si può disiderare in una rarissima pittura: dal quale quadretto, che è oggi in guardaroba del duca Cosimo, ritrasse poi Iacopo il medesimo duca in un quadro grande, con uno stile in mano disegnando la testa d' una femmina; il quale ritratto maggiore donò poi esso duca Alessandro alla signora Taddea Malespina sorella della marchesa di Massa. Per quest' opere disegnando il duca di volere ad ogni modo riconoscere liberalmente la virtù di Iacopo, gli fece dire da Niccolò da Montaguto suo servitore, che dimandasse quello che voleva, che sarebbe compiaciuto. Ma fu tanta, non so se io mi debba dire, la pusillanimità o il troppo rispetto e modestia di quest' uomo, che non chiese se non tanti danari, quanto gli bastassero a riscuotere una cappa che egli aveva al presto impegnata. Il che avendo udito il duca, non senza ridersi di quell' uomo così fatto, gli fece dare cinquanta scudi d' oro ed offerire provvisione; ed anche durò fatica Niccolò a fare che gli accettasse. Avendo intanto finito Iacopo, di dipingere la Venere dal cartone del Bettino, la quale riuscì cosa miracolosa, ella non fu data a esso Bettino per quel pregio che Iacopo gliel' avea promessa, ma da certi furagrazie, per far male al Bettino, levata di mano a Iacopo quasi per forza e data al duca Alessandro, rendendo il suo cartone al Bettino (49). La qual cosa avendo intesa Michelagnolo, n'ebbe dispiacere per amor dell' a-

mico, a cui avea fatto il cartone, e ne volle male a Iacopo, il quale sebbene n'ebbe dal duca cinquanta scudi, non però si può dire che facesse fraude al Bettino, avendo dato la Venere per comandamento di chi gli era signore; ma di tutto dicono alcuni che fu in gran parte cagione, per volerne troppo, l' istesso Bettino. Venuta dunque occasione al Puntormo, mediante questi danari, di mettere mano ad acconciare la sua casa, diede principio a murare, ma non fece cosa di molta importanza. Anzi sebbene alcuni affermano che egli aveva animo di spendervi, secondo lo stato suo, grossamente, e fare un'abitazione comoda e che avesse qualche disegno, si vede nondimeno che quello che fece, ò venisse ciò dal non avere il modo da spendere o da altra cagione, ha piuttosto cera di casamento da uomo fantastico e solitario, che di ben considerata abitura; conciosiachè alla stanza, dove stava a dormire e talvolta a lavorare, si saliva per una scala di legno, la quale, entrato che egli era, tirava su con una carrucola, acciò niuno potesse salire da lui senza sua voglia o saputa. Ma quello che più in lui dispiaceva agli uomini, si era che non voleva lavorare, se non quando e a chi gli piaceva ed a suo capriccio; onde essendo ricerco molte volte da gentiluomini che disideravano avere dell' opere sue, e una volta particolarmente dal magnifico Ottaviano de' Medici, non gli volle servire: e poi si sarebbe messo a fare ogni cosa per un uomo vile e plebeo e per vilissimo prezzo. Onde il Rossino muratore, persona assai ingegnosa secondo il suo mestiere, facendo il goffo, ebbe da lui, per pagamento d' avergli mattonato alcune stanze e fatto altri muramenti, un bellissimo quadro di nostra Donna, il quale facendo Iacopo, tanto sollecitava e faceva in esso, quanto il muratore faceva nel murare. E seppe tanto ben fare il prelibato Rossino che, oltre il detto quadro, cavò di mano a Iacopo un ritratto bellissimo di Giulio cardinale de' Medici, tolto da uno di mano di Raffaello, e da vantaggio un quadretto d' un Crocifisso molto bello; il quale sebbene comperò il detto magnifico Ottaviano dal Rossino muratore per cosa di mano di Iacopo, nondimeno si sa certo che egli è di mano del Bronzino, il quale lo fece tutto da per se mentre stava con Iacopo alla Certosa, ancorchè rimanesse poi non so perchè appresso al Puntormo: le quali tutte tre pitture cavate dall' industria del muratore di mano a Iacopo sono oggi in casa M. Alessandro de' Medici figliuolo di detto Ottaviano (50). Ma ancorchè questo procedere del Puntormo e questo suo vivere solitario e a suo modo fusse poco lodato, non è però, se chi che sia

volesse scusarlo, che non si potesse. Concio-siachè di quell'opere che fece se gli deve ave-re obbligo, e di quelle che non gli piacque di fare non l' incolpare e biasimare. Già non è niuno artefice obbligato a lavorare, se non quando e per chi gli pare: e se egli ne pa-tiva, suo danno. Quanto alla solitudine, io ho sempre udito dire ch'ell'è amicissima de-gli studii; ma quando anco così non fusse, io non credo che si debba gran fatto biasimare chi senza offesa di Dio e del prossimo vive a suo modo, ed abita e pratica secondo che meglio aggrada alla sua natura. Ma per tor-nare (lasciando queste cose da canto) all' o-pere di Iacopo, avendo il duca Alessandro fatto in qualche parte racconciare la villa di Careggi, stata già edificata da Cosimo vecchio de' Medici, lontana due miglia da Firenze, e condotto l'ornamento della fontana ed il la-berinto che girava nel mezzo d'un cortile sco-perto, in sul quale rispondono due logge, or-dinò Sua Eccellenza che le dette logge si fa-cessero dipignere da Iacopo, ma se gli dava compagnia, acciocchè le finisse più presto; e la conversazione, tenendolo allegro, fusse ca-gione di farlo, senza tanto andar ghiribizzan-do e stillandosi il cervello, lavorare. Anzi il Duca stesso, mandato per Iacopo, lo pregò che volesse dar quell' opera quanto prima del tutto finita. Avendo dunque Iacopo chiamato il Bronzino, gli fece fare in cinque piedi del-la volta una figura per ciascuno, che furono la Fortuna, la Iustizia, la Vittoria, la Pace, e la Fama: e nell'altro piede, che in tutto so-no sei, fece Iacopo di sua mano un Amore. Dopo fatto il disegno d'alcuni putti, che an-davano nell' ovato della volta, con diversi a-nimali in mano che scortano al disotto in su li fece tutti, da uno in fuori, colorire dal Bronzino, che si portò molto bene; e perchè, mentre Iacopo ed il Bronzino facevano que-ste figure, fecero gli ornamenti intorno Iaco-ne, Pier Francesco di Iacopo, ed altri, restò in poco tempo tutta finita quell' opera con molta sodisfazione del sig. Duca, il quale vo-leva far dipignere l'altra loggia, ma non fu a tempo; perciocchè essendosi fornito questo la-voro a dì 13 di Dicembre 1536, alli 6 di Gen-naio seguente, fu quel sig. illustrissimo ucci-so dal suo parente Lorenzino; e così questa ed altre opere rimasero senza la loro perfezio-ne. Essendo poi creato il sig. duca Cosimo, passata felicemente la cosa di Montemurlo, e messosi mano all' opera di Castello, secondo che si è detto nella vita del Tribolo, sua Ec-cellenza illustrissima per compiacere la signo-ra Donna Maria (51) sua madre ordinò che Iacopo dipignesse la prima loggia, che si tro-va entrando nel palazzo di Castello a man manca. Perchè messovi mano, primieramente

disegnò tutti gli ornamenti che vi andava-no, e li fece fare al Bronzino per la mag-gior parte, ed a coloro che avevano fatto quei di Careggi. Dipoi rinchiusosi dentro da se solo, andò facendo quell' opera a sua fantasia ed a suo bell' agio, studiando con ogni dili-genza, acciò ch' ella fusse molto migliore di quella di Careggi, la quale non avea lavorata tutta di sua mano, il che potea fare comoda-mente, avendo perciò otto scudi il mese da sua Eccellenza, la quale ritrasse, così giovi-netta come era, nel principio di quel lavoro, e parimente la signora Donna Maria sua ma-dre. Finalmente essendo stata turata la detta loggia cinque anni, e non si potendo anco ve-dere quello che Iacopo avesse fatto, adiratasi la detta signora un giorno con esso lui, comandò che i palchi e la turata fusse gettata in terra. Ma Iacopo essendosi raccomandato, ed avendo ottenuto che si stesse anco alcuni giorni a sco-prirla, la ritoccò prima dove gli parea che n' avesse di bisogno, e poi fatta fare una te-la a suo modo, che tenesse quella loggia, quando que' signori non v' erano, coperta, acciò l' aria, come avea fatto a Careggi, non si divorasse quelle pitture lavorate a olio in sulla calcina secca, la scoperse con grande a-spettazione d'ognuno, pensandosi che Iacopo avesse in quell'opera avanzato se stesso e fat-to alcuna cosa stupendissima. Ma gli effetti non corrisposero interamente all' opinione; perciocchè, sebbene sono in questa molte par-ti buone, tutta la proporzione delle figure pa-re molto difforme, e certi stravolgimenti ed attitudini che vi sono, pare che siano senza misura e molto strane. Ma Iacopo si scusava dicendo, che non avea mai ben volentieri la-vorato in quel luogo, perciocchè essendo fuori di città, par molto sottoposto alle furie de' soldati ed a altri simili accidenti. Ma con accadeva che egli temesse di questo, perchè l'aria ed il tempo (per essere lavorate nel modo che si è detto) le consumando a po-co a poco (52). Vi fece dunque nel mezzo della volta un Saturno col segno del capri-corno, e Marte ermafrodito nel segno del leo-ne e della vergine, ed alcuni putti in aria che volano, come quei di Careggi. Vi fece poi in certe femmine grandi e quasi tutte ignude la Filosofia, l'Astrologia, la Geometria, la Musica, l'Aritmetica, ed una Cerere, ed al-cune medaglie di storiette fatte con varie tin-te di colori ed appropriate alle figure. Ma con tutto che questo lavoro faticoso e stentato non molto sodisfacesse, e seppure assai, molto me-no che non s'aspettava, mostrò sua Eccellen-za che gli piacesse, e si servì di Iacopo in o-gni occorrenza, essendo massimamente questo pittore in molta venerazione appresso i popo-li per le molto belle e buon'opere che avea

fatto per lo passato. Avendo poi condotto il
sig. duca in Fiorenza maestro Giovanni Ros-
so e maestro Niccolò Fiamminghi, maestri
eccellenti di panni d'arazzo (53), perchè quel-
l'arte si esercitasse ed imparasse dai Fioren-
tini, ordinò che si facessero panni d'oro e di
seta per la sala del consiglio de' Dugento con
spesa di sessanta mila scudi, e che Iacopo e
Bronzino facessero nei cartoni le storie di Io-
seffo. Ma avendone fatte Iacopo due, in uno
de' quali è quando a Iacob è annunziata la
morte di Ioseffo e mostratogli i panni sangui-
nosi, e nell'altro il fuggire di Ioseffo, lascian-
do la veste dalla moglie di Putifaro, non pia-
cquero nè al duca nè a que' maestri che gli a-
vevano a mettere in opera, parendo loro cosa
strana e da non dover riuscire ne' panni tes-
suti ed in opera; e così Iacopo non seguitò
di fare più cartoni altrimenti. Ma tornando
a' suoi soliti lavori, fece un quadro di nostra
Donna che fu dal duca donato al sig Don....
che lo portò in Ispagna. E perchè sua Eccel-
lenza, seguitando le vestigia de' suoi maggio-
ri, ha sempre cercato di abbellire ed adorna-
re la sua città, essendole ciò venuto in consi-
derazione, si risolvè di far dipignere tutta la
cappella maggiore del magnifico tempio di
S. Lorenzo, fatta già dal gran Cosimo vecchio
de' Medici, perchè datone il carico a Iacopo
Puntormo, o di sua propria volontà o per
mezzo (come si disse) di M. Pier Francesco
Bicci maiordomo, esso Iacopo fu molto lieto
di quel favore; perciocchè sebbene la gran-
dezza dell'opera, essendo egli assai bene in
là con gli anni, gli dava che pensare, e forse
lo sgomentava, considerava dall'altro lato,
quanto avesse il campo largo nella grandezza
di tant'opera di mostrare il valore e la virtù
sua. Dicono alcuni, che veggendo Iacopo es-
sere stata allogata a se quell'opera, non o-
stante che Francesco Salviati pittore di gran
nome (54) fusse in Firenze ed avesse felice-
mente condotta di pitture la sala di palazzo,
dove già era l'udienza della Signoria, ebbe a
dire che mostrerebbe come si disegnava e di-
pigneva, e come si lavorava in fresco; ed ol-
tre ciò, che gli altri pittori non erano se non
persone da dozzina; ed altre simili parole al-
tiere e troppo insolenti. Ma perchè io conob-
bi sempre Iacopo persona modesta e che par-
lava d'ognuno onoratamente ed in quel modo
che dee fare un costumato e virtuoso artefice,
come egli era, credo che queste cose gli fus-
sero apposte, e che non mai si lasciasse uscir
di bocca sì fatti vantamenti, che sono per lo
più cose d'uomini vani e che troppo di se pre-
sumono; con la qual maniera di persone non
ha luogo la virtù nè la buona creanza. E seb-
bene io arei potuto tacere queste cose, non
l'ho voluto fare; perocchè il procedere, come

ho fatto, mi pare ufficio di fedele e verace
scrittore (55). Basta che, sebbene questi ra-
gionamenti andarono attorno, e massimamen-
te fra gli artefici nostri, porto nondimeno fer-
ma opinione, che fussero parole d'uomini
maligni, essendo sempre stato Iacopo nelle
sue azioni, per quello che appariva, modesto
e costumato. Avendo egli adunque con muri,
assiti, e tende turata quella cappella, e da-
tosi tutto alla solitudine, la tenne per ispa-
zio d'undici anni in modo serrata, che da lui
in fuori mai non vi entrò anima vivente, nè
amici, nè nessuno. Ben'è vero che disegnan-
do alcuni giovinetti nella sagrestia di Miche-
lagnolo, come fanno i giovani, salirono per
le chiocciole di quella in sul tetto della chie-
sa, e levati i tegoli e l'asse del rosone di quel-
li che vi sono dorati, videro ogni cosa: di che
accortosi Iacopo, l'ebbe molto per male, ma
non ne fece altra dimostrazione, che di tura-
re con più diligenza ogni cosa, sebbene di-
cono alcuni che egli perseguitò molto que'
giovani, e cercò di fare loro poco piacere. Im-
maginandosi dunque in quest'opera di dove-
re avanzare tutti i pittori, e forse, per quel
che si disse, Michelagnolo, fece nella parte
di sopra in più istorie la creazione di Adamo
ed Eva, il loro mangiare del pomo vietato, e
l'essere scacciati di Paradiso, il zappare la
terra, il sacrificio d'Abele, la morte di Caino,
la benedizione del seme di Noè, e quando e-
gli disegna la pianta e misure dell'arca. In u-
na poi delle facciate di sotto, ciascuna delle
quali è braccia quindici per ogni verso, fece
la inondazione del diluvio, nella quale sono
una massa di corpi morti ed affogati (56), e
Noè che parla con Dio. Nell'altra faccia è di-
pinta la resurrezione universale de' morti, che
ha da essere nell'ultimo e novissimo giorno, con
tanta e varia confusione, che ella non sarà mag-
giore da dovero peravventura nè così viva, per
modo di dire, come l'ha dipinta il Puntormo.
Dirimpetto all'altare fra le finestre, cioè nella
faccia del mezzo, da ogni banda è una fila d'ignu-
di, che presi per mano e aggrappatisi su per le
gambe e busti l'uno dell'altro, si fanno scala
per salire in paradiso, uscendo di terra, dove so-
no molti morti che gli accompagnano, e fanno
fine da ogni banda due morti vestiti, eccetto le
gambe e le braccia, con le quali tengono due
torce accese. A sommo del mezzo della fac-
ciata sopra le finestre fece nel mezzo in alto
Cristo nella sua maestà, il quale circondato da
molti angeli tutti nudi fa resuscitare que' mor-
ti per giudicare. Ma io non ho mai potuto in-
tendere la dottrina di questa storia, sebben
so che Iacopo aveva ingegno da se e praticava
con persone dotte e letterate, cioè quello che
volesse significare in quella parte, dove è Cri-
sto in alto che resuscita i morti, e sotto i pic-

di ha Dio Padre che crea Adamo ed Eva. Oltre ciò in uno de' canti, dove sono i quattro Evangelisti nudi con libri in mano, non mi pare, anzi in niun luogo, osservato nè ordine di storia nè misura nè tempo nè varietà di teste, non cangiamento di colori di carni, ed insomma non alcuna regola nè proporzione nè alcun ordine di prospettiva ; ma pieno ogni cosa d'ignudi con un ordine, disegno, invenzione, componimento, colorito, e pittura fatta a suo modo, con tanta malinconia, e con tanto poco piacere di chi guarda quell' opera, che io mi risolvo, per non l'intendere ancor'io sebben son pittore, di lasciarne far giudizio a coloro che la vedranno; perciocchè io crederei impazzarvi dentro ed avvilupparmi, come mi pare, che in undici anni di tempo che egli ebbe cercasse egli di avviluppare se e chiunque vede questa pittura con quelle così fatte figure: e sebbene si vede in quest' opera qualche pezzo di torso, che volta le spalle o il dinanzi, ed alcune appiccature di fianchi fatte con maraviglioso studio e molta fatica da Iacopo, che quasi di tutte fece i modelli di terra tondi e finiti, il tutto nondimeno è fuori della maniera sua, e, come pare quasi a ognuno, senza misura, riuscita nelle più parte i torsi grandi e le gambe e braccia piccole, per non dir nulla delle teste, nelle quali non si vede punto punto di quella bontà e grazia singolare, che soleva dar loro con pienissima sodisfazione di chi mira l'altre sue pitture; onde pare che in questa non abbia stimato se non certe parti , e dell' altre più importanti non abbia tenuto conto niuno (57) , ed insomma, dove egli aveva pensato di trapassare in questa tutte le pitture dell'arte, non arrivò a gran pezzo alle cose sue proprie fatte nei tempi addietro; onde si vede, che chi vuole strafare e quasi sforzare la natura, rovina il buono, che da quella gli era stato largamente donato. Ma che si può o deve, se non avergli compassione , essendo così gli uomini delle nostre arti sottoposti all'errare, come gli altri? ed il buon Omero, come si dice, anche egli tal volta s'addormenta; nè sarà mai che in tutte l'opere di Iacopo (sforzasse quanto volesse la natura) non sia del buono e del lodevole. E perchè si morì poco avanti che al fine dell'opera, (58) affermano alcuni che fu morto dal dolore, restando in ultimo malissi-

mo sodisfatto di se stesso; ma la verità è, che essendo vecchio e molto affaticato dal far ritratti, modelli di terra , e lavorare in fresco, diede in una idropisia, che finalmente l'uccise d'anni sessantacinque (59). Furono dopo la costui morte trovati in casa sua molti disegni, cartoni, e modelli ; ed un quadro di nostra Donna stato da lui molto ben condotto, per quello che si vide, e con bella maniera molti anni innanzi , il quale fu venduto poi dagli eredi suoi a Piero Salviati. Fu sepolto Iacopo nel primo chiostro della chiesa de'frati de'Servi sotto la storia che egli già fece della Visitazione, e fu onoratamente accompagnato da tutti i pittori, scultori, ed architettori (60). Fu Iacopo molto parco e costumato uomo , e fu nel vivere e vestire suo piuttosto misero che assegnato, e quasi sempre stette da se solo, senza volere che alcuno lo servisse o gli cucinasse. Pure negli ultimi anni tenne, come per allevarselo, Battista Naldini giovane di buono spirito (61), il quale ebbe quel poco di cura della vita di Iacopo che egli stesso volle che se n'avesse, ed il quale sotto la disciplina di lui fece non piccol frutto nel disegno, anzi tale , che se ne spera ottima riuscita. Furono amici del Puntormo in particolare in questo ultimo della sua vita, Pier Francesco Vernacci e Don Vincenzio Borghini, coi quali si ricreava alcuna volta, ma di rado, mangiando con esso loro. Ma sopra ogni altro fu da lui sempre sommamente amato il Bronzino, che amò lui parimente, come grato e conoscente del benefizio da lui ricevuto (62). Ebbe il Puntormo di bellissimi tratti, e fu tanto pauroso della morte, che non voleva, non che altro, udirne ragionare, e fuggiva l'avere a incontrare morti. Non andò mai a feste nè in altri luoghi , dove si raggunassero genti, per non essere stretto nella calca, e fu oltre ogni credenza solitario. Alcuna volta andando per lavorare, si mise così profondamente a pensare quello che volesse fare, che se ne partì senz' avere fatto altro in tutto quel giorno, che stare in pensiero ; e che questo gli avvenisse infinite volte nell'opera di S. Lorenzo si può credere agevolmente, perciocchè quando era risoluto, come pratico e valente, non istentava punto a far quello che voleva o aveva deliberato di mettere in opera.

ANNOTAZIONI

(1) Puntoimo, o come oggi dicesi Pontormo, è un castello sulla strada pisana 17 miglia distante da Firenze. Il cognome di Iacopo era Carrucci, o Carucci.

(2) Vedi sopra a pag. 570 col. I. La detta chiesa fu rovinata nel 1529, onde non servisse di riparo all' esercito del principe d'Orange che minacciava d' assediar Firenze.

(3) Andrea di Cosimo.

(4) Ora non si vede quasi più nulla, essendo la pittura consumata dalle intemperie dell' aria; e quei pochi resti che ancor sì vedono vanno a perire irreparabilmente; imperocchè nel 1831 fu esaminata per ordine superiore da più artisti per vedere se era possibile impedirne la total distruzione; ma fu trovato l' intonaco così fragile e guasto da renderdisperato ogni tentativo di restauro. — Da un libro di ricordanze del Conv. della SS. Nunziata si rileva che i frati dettero a Iacopo per quest'opera scudi 13 in più volte.

(5) Lorenzo detto il Magnifico padre di Leone X, che il Vasari chiama sempre il vecchio, benchè per Lorenzo il vecchio s' intenda il fratello di Cosimo Pater Patriae e zio grande del Magnifico; ma il Vasari lo dice vecchio rispetto a Lorenzo de' Medici Duca d' Urbino, e nipote del medesimo. (Bottari)

(6) Costui faceva i conj per le monete del Duca Cosimo.

(7) Iacopo Nardi tradusse Tito Livio e scrisse la Storia di Firenze.

(8) Chiamasi via del Palagio perchè v' è il palazzo pretorio e le carceri. Dell' arco qui nominato è fatta menzione a pag. 549. col. 2.

(9) Cioè di S. Raffaello, che il popolo corrottamente chiama S. Ruffillo o S. Ruffello. La chiesa non sussiste più, e la pittura fu trasportata, or son pochi anni, nella Cappella dei pittori ec. posta nel Chiostro grande della SS. Nunziata.

(10) Le due figure di chiaroscuro andarono male quando nel 1688 fu riedificata l' abitazione.

(11) Cioè l' intaglio in legno è opera di questo Marco. (Bottari) — Il Carro predetto fu distrutto nel 1810 sotto il Governo francese. Le pitture che lo adornavano si custodiscono in una sala della Comunità civica di Firenze.

(12) Si crede che perisse nel farvi una nuova porta.

(13) Nello scorso secolo soffrì la disgrazia di alcuni ritocchi: ciò nondimeno non può dirsi che nella totalità sia ora in cattivo stato. Se ne vede la stampa nell' Etruria Pittrice Tav. XLIV. È stata anche incisa a contorni da Alessandro Chiari insieme colle altre pitture di quel chiostro.

(14) Nel libro di ricordanze del Convento della SS. Nunziata, sopra citato, trovasi che questa pittura fu fatta nel 1515. e che i frati sborsarono per essa scudi undici come risulta dalla partita del Campione B. a carte 340.

(15) Nel libro aperto che la figura del Santo Evangelista tiene in mano leggesi l' anno 1518.

(16) Fu abilmente ripulita e restaurata nel 1823 dal pittore Luigi Scotti, il quale si accorse che la pittura è fatta sopra uno strato di carta disteso su tutta la superficie della tavola; questa poi è formata da assi congegnate in modo nelle committiture da render difficilissima la loro separazione. Ciò mostra con quanto impegno il Pontormo si accingesse a questo lavoro.

(17) Angiolo detto il Bronzino principale allievo di Iacopo, dal quale sembra che il Vasari ricevesse le notizie per compilare la presente vita.

(18) Vedesi anche presentemente ad un altar laterale a man destra entrando.

(19) Vedi la vita del Lappoli poco sopra a pag. 748.

(20) Questo ritratto non si sa dove sia, non si trovando in casa degli eredi del Lappoli. (Bottari)

(21) Rimase distrutta quando fu atterrato il convento e la chiesa di S. Gallo pel motivo detto di sopra nella nota 2. ed altrove.

(22) Quelli che dipinsero in questi ornamenti di legname, intagliati da Baccio d' Agnolo, furono Andrea del Sarto, il Bachiacca, il Granacci, e il Pontormo. Vedi sopra pag. 572. col. 1.

(23) Due di tali storie che veramente meritano di esser chiamate bellissime si conservano nella Galleria di Firenze nella sala grande della Scuola Toscana. Sono incise a contorni nel Tomo II della serie prima, della Galleria di Firenze illustrata, e formano le tavole L. e LI.

(24) Appartenne un tempo al ben noto Gio: Gherardo de' Rossi poeta comico e lirico. Non ci è venuto fatto di sapere in quali mani passasse dopo la sua morte.

(25) Di questo Gio. Battista della Palla vedi sopra nella vita d' Andrea a pag. 572 e 578 col. I. ed a pag. 587 la nota 116; e il Varchi nel lib. 12 pag. 447 della sua Storia, ove narra il miserando fine di esso.

(26) Il contegno di questa incomparabil donna, dee far vergognare tutti coloro, i quali non da necessità astretti, ma per sola avidità di danaro, o per supplire a ridicole spese, han venduto allo straniero tanti preziosi oggetti che facevano la gloria delle loro famiglie e della nazione.

(27) Il ritratto di Cosimo Pater Patriae qui descritto vedesi nella sala della pubblica Galleria, ove sono gli altri due quadri nominati nella nota 23. È stato maestrevolmente inciso da Antonio Perfetti. Se ne vede anche la stampa a contorni alla Tav. XLVIII del tomo citato nella nota medesima.

(28) Alessandro d'Ottaviano de'Medici fu Arcivescovo di Firenze, Cardinale, e finalmente Papa col nome di Leone XI.

(29) Mi son preso la libertà di correggere qui questo periodo del Vasari, poichè non ci era senso dicendo : » Gli furono date a dipignere le due teste (della sala) dove sono gli occhi che danno lume, acciocchè le finestre, dalla volta insino al pavimento »: ma certo per isbaglio di stampa. *(Bottari)* — Le pitture descritte poco sotto, sussistono.

(30) Fu poi trasportato nel refettorio delle monache. Ma dopo la soppressione di quel convento non sappiamo il destino di questo quadretto.

(31) Ragusei.

(32) Non si può dunque inculcar mai a bastanza ai giovani artisti, di guardarsi dalla passione di seguitare il gusto straniero. Lascino questa volontaria schiavitù alle donne ec. per le foggie dei loro frivoli adornamenti; ma si mostrino essi ognor solleciti della patria gloria, mantenendo in onore lo stile nazionale nelle Arti; e non sieno i primi a sfrondare sul capo dell'Italia la sua più bella corona!

(33) Le storie fatte nel Chiostro della Certosa sono state consumate dal tempo. Se ne conservano alcune copie, fatte in piccolo da Iacopo da Empoli, nell'Accademia delle Belle Arti di Firenze.

(34) Questa fa parte adesso della bella collezione di quadri di scuola fiorentina, che si conserva nella predetta Accademia di Belle Arti.

(35) Verso la fine dell'opera quando ragiona degli Accademici del disegno allora viventi.

(36) Fu distrutta la pittura della volta nel 1766 in occasione d'ingrandire il coretto superiore.

(37) Oggi sembra una pittura soltanto abbozzata. Credesi peraltro che la riducesse in tale stato un'indiscreta ripulitura fattale nel 1723.

(38) Gli Evangelisti sussistono ancora.

(39) Vedesi oggi malamente guastata dalle lavature e dagli antichi ritocchi.

(40) Delle pitture di questo tabernacolo appena è restato qualche indizio.

(41) Le dette monache un tempo dimorarono presso la porta S. Frediano; ma quando il Vasari scriveva queste cose erano già state traslocate sul Prato nello spedale allora soppresso di S. Eusebio de' lebbrosi. Ora poi non sussistono più neppur quivi.

(42) I quali sono S. Giovanni e S. Sebastiano. Questa tavola è rimasta a Parigi nel Museo Reale, dove fu inviata nel 1813.

(43) I Fiorentini avevano in gran venerazione S. Anna, perchè il giorno della sua commemorazione si sottrassero al giogo di Gualtieri Duca d'Atene; e però annualmente, il 26 di Luglio, si facevano feste sacre e profane, alle quali interveniva la Signoria col seguito ora descritto.

(44) Il ritratto d'Ippolito de' Medici armato, e col cane, vedesi nel R. Palazzo de' Pitti nella stanza di Saturno al N°: 149.

(45) Anche questo conservasi nel R. Palazzo de' Pitti nella sala di Saturno al N.182.

(46) E questo trovasi nella pubblica Galleria nella Sala minore della Scuola Toscana.

(47) Questi cartoni si credono distrutti.

(48) Il Vasari si esprime così, perchè Benedetto Varchi in una sua lezione, allora assai divulgata, sulla maggior nobiltà della Pittura o della Scultura, lodò questa Venere paragonandola a quella di Prassitele, della quale, racconta Plinio, gli uomini s'innamoravano.

(49) Nella Guardaroba del Granduca sussiste questa Venere la cui nudità, per mano di qualche pittore del secolo XVII, fu ricoperta con un panno. Il colorito è assai freddo e l'esecuzione alquanto stentata, di maniera che si potrebbe sospettare non fosse piuttosto una copia. Vero è che quando il Pontormo la dipinse era diventato sofistico, ed aveva perduta quella facilità e grazia, che tanto lo fece ammirare in gioventù.

(50) Un piccolo Crocifisso d'Angelo Bronzino si conserva nel R. Palazzo de' Pitti.

(51) Salviati.

(52) Anzi sono adesso affatto perdute, ed è imbiancato il muro.

(53) Questi due fiamminghi sono stati mentovati sopra a pag. 713. col. 2. in fine.

(54) Francesco Rossi, detto Cecchin Salviati per essere stato protetto dal Card. Giovanni Salviati.

(55) Infatti, osserva il Bottari, Mess. Giorgio in questa vita loda a cielo il Pontormo per la sua prima maniera, lo biasima in parte quando seguitò lo stile tedesco, e finalmente ne dice il peggio che può allorchè ragiona di queste pitture fatte a S. Lorenzo.

(56) Si racconta che per imitare la natura in dette figure, tenesse i cadaveri nei trogoli d'acqua per farli così enfiare.

(57) A queste pitture, nell'Ottobre del 1738 fu dato di bianco senza lagnanza degli artisti, giacchè, come dice il Lanzi » avendo voluto » il Pontormo emular Michelangelo e restare » anch'esso in esempio dello stile anatomico, » egli lasciò ben altro esempio, e solamente » insegnò che il vecchio non dee correre die- » tro alle mode. »

(58) Fu poi terminata da Angelo Bronzino suo scolaro, e venne scoperta al pubblico due anni dopo la morte del Pontormo, come no-

tò Agostino Lapini nel suo celebre Diario fiorentino, MS. presso il March. Gius. Pucci, con queste parole: *A di 23 Luglio 1558 in sabato, si scopersono le pitture della Cappella et del Coro dell' Altar Maggiore di S. Lorenzo, cioè il Diluvio e la Risurrezione de' morti dipinta da Mess. Iacopo da Pontormo, la quale a chi piacque e chi nò. Penò 10 anni a condurla, stanco poi morse avanti la finissi, e li dette il suo fine M. Angelo detto il Bronzino eccellente pittore ec.* (V. Moreni Continuaz. alla St. della Basil. di S. Lor. T. II pag. 119.)

(59) Secondo la iscrizione che era ad una parete del coro di S. Lorenzo quando sussistevano le dette pitture, e che pare esatta, ei morì di 62 anni. Ecco ciò che leggevasi:

Iacobus Ponturmius florentinus qui antequam tantum opus absolveret de medio in

Coelum sublatus est, et vixit annos LXII. menses VII dies VI. A. S. MDLVI.

(60) Le ossa di lui furon poi trasportate nella sepoltura dei Professori delle arti del disegno, che fra Gio. Angelo Montorsoli ottenne per sè e per essi dai frati dei Servi nel loro capitolo (oggi cappella di S. Luca).

(61) Battista Naldini riuscì un buon pittore che disegnava corretto ed aveva un colore pastoso. Di lui son molte tavole in Firenze, e alcune poche in Roma e segnatamente in S. Giovanni Decollato. Vedi il Cinelli e il Titi. *(Bottari)*

(62) Il Bronzino lo ritrasse nella sua gran tavola della Discesa di G. C. al Limbo, la quale era in S. Croce ed ora si ammira nella pubblica Galleria. La testa del Pontormo è quella d' un vecchio che guarda in alto, e che è situata a piè del quadro nell' angolo a sinistra.

VITA DI SIMONE MOSCA

SCULTORE ED ARCHITETTORE

Dagli scultori antichi Greci e Romani in qua niuno intagliatore moderno ha paragonato l' opere belle e difficili che essi fecero nelle base, capitelli, fregiature, cornici, festoni, trofei, maschere, candellieri, uccelli, grottesche, o altro corniciame intagliato, salvo che Simone Mosca da Settignano, il quale ne' tempi nostri ha operato in questa sorte di lavori talmente, che egli ha fatto conoscere con l' ingegno e virtù sua, che la diligenza e studio degl' intagliatori moderni, stati innanzi a lui, non aveva insino a lui saputo imitare il buono dei detti antichi, nè preso il buon modo negl' intagli; conciossiachè l' opere loro tengono del secco, ed il girare de' loro fogliami, dello spinoso e del crudo; laddove gli ha fatti egli con gagliardezza, ed abbondanti e ricchi di nuovi andari, con foglie in varie maniere intagliate, con belle intaccature, e con i più bei semi, fiori, e vilucchi che si possano vedere, senza gli uccelli, che infra i festoni e fogliami ha saputo graziosamente in varie guise intagliare; intanto che si può dire che Simone solo (sia detto con pace degli altri) abbia saputo cavar dal marmo quella durezza che suol dar l'arte spesse volte alle sculture, e ridotte le sue cose con l' oprare dello scarpello a tal termine, ch'elle paiono palpabili e vere; ed il medesimo si dice delle cornici ed altri somiglianti lavori da lui condotti con bellissima grazia e giudizio. Costui avendo nella sua fanciullezza atteso al disegno con molto frutto, e poi fattosi pratico nell' intagliare, fu da maestro Antonio da Sangallo, il quale conobbe l' ingegno e buono spirito di lui, condotto a Roma, dove gli fece fare per le prime opere alcuni capitelli e base e qualche fregio di fogliami per la chiesa di S. Giovanni de' Fiorentini, ed alcuni lavori per lo palazzo d' Alessandro (1) primo cardinale Farnese. Attendendo in tanto Simone, e massimamente i giorni delle feste e quando poteva rubar tempo, a disegnare le cose antiche di quella città, non passò molto che disegnava e faceva piante con più grazia e nettezza che non faceva Antonio stesso; di maniera che datosi tutto a studiare, disegnando i fogliami della maniera antica, ed a girare gagliardo le foglie, e a traforare le cose per condurle a perfezione, togliendo dalle cose migliori il migliore, e da chi una cosa e da chi un' altra, fece in pochi anni una bella composizione di maniera, e tanto universale, che faceva poi bene ogni cosa ed insieme e da per se, come si vede in alcune armi che dovevano andare nella detta chiesa di San Giovanni in strada Giulia; in una delle quali armi (2) facendo un giglio grande, antica insegna del comune di Firenze, gli fece addosso alcuni girari di foglie con vilucchi e semi così ben fatti, che fece stupefare ognuno. Nè passò molto che

guidando Antonio da Sangallo per M. Agno-
lo Cesis l' ornamento di marmo d' una cap-
pella e sepoltura di lui e di sua famiglia, che
fu murata poi l' anno 1550 nella chiesa di
S. Maria della Pace, fece fare parte d' alcuni
pilastri e zoccoli pieni di fregiature che anda-
vano in quell' opera a Simone, il quale gli
condusse sì bene e sì belli, che senza ch' io
dica quali sono, si fanno conoscere alla gra-
zia e perfezione loro in fra gli altri. Nè è pos-
sibile veder più belli e capricciosi altari da
fare sacrifizj all' usanza antica di quelli, che
costui fece nel basamento di quell' opera.
Dopo il medesimo Sangallo, che facea con-
durre nel chiostro di S. Piero in Vincola la
bocca di quel pozzo, fece fare al Mosca le
sponde con alcuni mascheroni bellissimi. Non
molto dopo, essendo una state tornato a Fi-
renze, ed avendo buon nome fra gli artefici,
Baccio Bandinelli che faceva l' Orfeo di mar-
mo che fu posto nel cortile del palazzo de' Me-
dici, fatta condurre la basa di quell' opera da
Benedetto da Rovezzano, fece condurre a Si-
mone i festoni ed altri intagli bellissimi che
vi sono, ancorchè un festone vi sia imperfet-
to e solamente gradinato. Avendo poi fatto
molte cose di macigno, delle quali non acca-
de far memoria, disegnava tornare a Roma;
ma seguendo in quel mentre il sacco, non
andò altrimenti; ma preso donna, si stava a
Firenze con poche faccende; perchè avendo
bisogno d' aiutare la famiglia e non avendo
entrate, si andava trattenendo con ogni cosa.
Capitando adunque in que' giorni a Fioren-
za Pietro di Subisso, maestro di scarpello
Aretino, il quale teneva di continuo sotto di
se buon numero di lavoranti, perocchè tutte
le fabbriche d' Arezzo passavano per le sue
mani, condusse fra molti altri Simone in
Arezzo dove gli diede a fare per la casa degli
eredi di Pellegrino da Fossombrone cittadi-
no aretino (la qual casa aveva già fatta fare
M. Piero Geri astrologo eccellente col dise-
gno d' Andrea Sansovino, e dai nepoti era
stata venduta) per una sala un cammino di
macigno ed un acquaio di non molta spesa.
Messovi dunque mano, e cominciato Simone
il cammino (3), lo pose sopra due pilastri,
facendo due nicchie nella grossezza di verso
il fuoco, e mettendo sopra i detti pilastri ar-
chitrave, fregio, e cornicione, ed un fronto-
ne di sopra con l'arme di quel-
la famiglia: e così continuando, lo condusse
con tanti e sì diversi intagli e sottile magiste-
ro, che ancorchè quell' opera fusse di maci-
gno, diventò nelle sue mani più bella che se
fusse di marmo, e più stupenda: il che gli
venne anco fatto più agevolmente, perocchè
quella pietra non è tanto dura quanto il mar-
mo, e piuttosto renosiccia che no. Mettendo

dunque in questo lavoro un' estrema diligen-
za, condusse ne' pilastri alcuni trofei di mez-
zo tondo e basso rilievo più belli e più bizz-
zarri che si possano fare, con celate, calzari,
targhe, turcassi, e altre diverse armadure. Vi
fece similmente maschere, mostri marini, ed
altre graziose fantasie, tutte in modo ritratte
e traforate, che paiono d' argento. Il fregio
poi, che è fra l' architrave ed il cornicione,
fece con un bellissimo girare di fogliami tut-
to traforato e pien d' uccelli tanto ben fatti,
che paiono in aria volanti; onde è cosa ma-
ravigliosa vedere le piccole gambe di quelli
non maggiori del naturale essere tutte tonde
e staccate dalla pietra, in modo che pare im-
possibile: e nel vero quest' opera pare piut-
tosto miracolo che artifizio. Vi fece oltre ciò
in un festone alcune foglie e frutte così spic-
cate e fatte con tanta diligenza sottili, che
vincono in un certo modo le naturali. Il fine
poi di quest' opera sono alcune mascherone e
candellieri veramente bellissimi: e sebbene
non dovea Simone in un' opera simile met-
tere tanto studio, dovendone essere scarsa-
mente pagato da coloro che molto non pote-
vano, nondimeno tirato dall' amore che por-
tava all' arte, e dal piacere che si ha in be-
ne operando, volle così fare; ma non fece
già il medesimo nell' acquaio de' medesimi,
perocchè lo fece assai bello, ma ordinario.
Nel medesimo tempo aiutò a Piero di Sobis-
so, che molto non sapea, in molti disegni di
fabbriche, di piante di case, porte, finestre,
ed altre cose attenenti a quel mestiero. In
sulla cantonata degli Albergotti sotto la scuo-
la e studio del comune è una finestra fatta
col disegno di costui assai bella (4); ed in
Pellicceria ne sono due nella casa di Ser
Bernardino Serragli (5); ed in sulla cantona-
ta del palazzo de' Priori è di mano del me-
desimo un' arme grande di macigno di papa
Clemente VII (6). Fu condotta ancora di
suo ordine, e parte da lui medesimo, una
cappella di macigno d' ordine corinto per
Bernardino di Cristofano da Giuovi, che fu
posta nella badia di Santa Fiore, monasterio
assai bello in Arezzo di monaci Neri (7). In
questa cappella voleva il padrone far fare la
tavola ad Andrea del Sarto, e poi al Rosso;
ma non gli venne fatto, perchè quando da
una cosa e quando da altra impedìti, non lo
poterono servire. Finalmente voltosi a Gior-
gio Vasari, ebbe anco con esso lui delle dif-
ficoltà, e si durò fatica a trovar modo che la
cosa si accomodasse; perciocchè essendo quel-
la cappella intitolata in S. Iacopo ed in S.
Cristofano, vi voleva colui la nostra Donna
col figliuolo in collo, e poi al S. Cristofano
gigante un altro Cristo piccolo sopra la spal-
la; la qual cosa oltre che parea mostruosa,

non si poteva accomodare, nè fare un gigante di sei in una tavola di quattro braccia. Giorgio adunque disideroso di servire Bernardino, gli fece un disegno di questa maniera. Pose sopra le nuvole la nostra Donna con un sole dietro le spalle, ed in terra fece S. Cristofano ginocchioni con una gamba nell'acqua da uno de' lati della tavola, e l'altra in atto di muoverla per rizzarsi, mentre la nostra Donna gli pone sopra le spalle Cristo fanciullo con la palla del mondo in mano. Nel resto della tavola poi aveva da essere accomodato in modo S. Iacopo e gli altri santi, che non si sarebbono dati noia: il quale disegno piacendo a Bernardino, si sarebbe messo in opera; ma perchè in quello si morì, la cappella si rimase a quel modo agli eredi che non hanno fatto altro. Mentre dunque che Simone lavorava la detta cappella, passando per Arezzo Antonio da Sangallo, il quale tornava dalla fortificazione di Parma, ed andava a Loreto a finire l'opera della cappella della Madonna, dove aveva avviati il Tribolo, Raffaello Montelupo, Francesco giovane da Sangallo, Girolamo da Ferrara, e Simon Cioli e altri intagliatori, squadratori, e scarpellini per finire quello che alla sua morte aveva lasciato Andrea Sansovino imperfetto, fece tanto, che condusse là Simone a lavorare (8); dove gli ordinò che non solo avesse cura agl'intagli, ma all'architettura ancora, ed altri ornamenti di quell'opera: nelle quali commissioni si portò il Mosca molto bene, e, che fu più, condusse di sua mano perfettamente molte cose, ed in particolare alcuni putti tondi di marmo che sono in su i frontespizj delle porte; e sebbene ve ne sono anco di mano di Simon Cioli, i migliori, che sono rarissimi, sono tutti del Mosca. Fece similmente tutti i festoni di marmo che sono attorno a tutta quell'opera con bellissimo artifizio e con graziosissimi intagli e degni d'ogni lode. Onde non è maraviglia se sono ammirati e in modo stimati questi lavori, che molti artefici da luoghi lontani si sono partiti per andargli a vedere. Antonio da Sangallo adunque, conoscendo quanto il Mosca valesse in tutte le cose importanti, se ne serviva, con animo un giorno, porgendosegli l'occasione, di rimunerarlo e fargli conoscere quanto amasse la virtù di lui. Perchè essendo dopo la morte di papa Clemente creato sommo pontefice Paolo III Farnese, il quale ordinò, essendo rimasa la bocca del pozzo d'Orvieto imperfetta, che Antonio n'avesse cura, esso Antonio vi condusse il Mosca, acciò desse fine a quell'opera, la quale aveva qualche difficultà, ed in particolare nell'ornamento delle porte; perciocchè essendo tondo il giro della bocca, colmo di fuori e dentro voto,

que' due circoli contendevano insieme, e facevano difficultà nell'accomodare le porte quadre con l'ornamento di pietra; ma la virtù di quell'ingegno pellegrino di Simone accomodò ogni cosa, e condusse il tutto con tanta grazia a perfezione, che niuno s'avvede che mai vi fusse difficultà. Fece dunque il finimento di questa bocca, e l'orlo di macigno, ed il ripieno di mattoni, con alcuni epitaffi di pietra bianca bellissimi ed altri ornamenti, riscontrando le porte del pari. Vi fece anco l'arme di detto papa Paolo Farnese di marmo, anzi dove prima erano fatte di palle per papa Clemente che aveva fatto quell'opera, fu forzato il Mosca, e gli riuscì benissimo, a fare delle palle di rilievo gigli, e così a mutare l'arme de' Medici in quella di casa Farnese; non ostante, come ho detto (così vanno le cose del mondo) che di cotanto magnifica opera e regia fusse stato autore papa Clemente VII, del quale non si fece in quest'ultima parte e più importante alcuna menzione. Mentre che Simone attendeva a finire questo pozzo, gli operai di Santa Maria del duomo d'Orvieto desiderando dar fine alla cappella di marmo, la quale con ordine di Michele Sammichele Veronese (9) s'era condotta insino al basamento con alcuni intagli, ricercarono Simone che volesse attendere a quella, avendolo conosciuto veramente eccellente. Perchè essendo d'accordo, e piacendo a Simone la conversazione degli Orvietani, vi condusse per stare più comodamente la famiglia, e poi si mise con animo quieto e posato a lavorare, essendo in quel luogo da ognuno grandemente onorato. Poi dunque che ebbe dato principio, quasi per saggio, ad alcuni pilastri e fregiature, essendo conosciuta da quegli uomini l'eccellenza e virtù di Simone, gli fu ordinata una provvisione di dugento scudi d'oro l'anno, con la quale continuando di lavorare, condusse quell'opera a buon termine. Perchè nel mezzo andava per ripieno di questi ornamenti una storia di marmo, cioè l'adorazione de' Magi di mezzo rilievo, vi fu condotto, avendolo proposto Simone suo amicissimo, Raffaello da Montelupo (10) scultore fiorentino, che condusse quella storia, come si è detto, insino a mezzo bellissima. L'ornamento dunque di questa cappella sono certi basamenti, che mettono in mezzo l'altare, di larghezza braccia due e mezzo l'uno, sopra i quali sono due pilastri per banda alti cinque; e questi mettono in mezzo la storia de' Magi; e nei due pilastri di verso la storia, che se ne veggiono due facce, sono intagliati alcuni candelieri con fregiature di grottesche, maschere, figurine, e fogliami, che sono cosa divina; e da basso nella predella che va ricignendo sopra l'al-

tare fra l' uno e l' altro pilastro è un mezzo angioletto, che con le mani tiene un' iscrizione con festoni sopra e fra i capitelli de' pilastri, dove risalta l' architrave, il fregio, e cornicione tanto quanto son larghi i pilastri. E sopra quelli del mezzo, tanto quanto son larghi, gira un arco che fa ornamento alla storia detta de' Magi, nella quale, cioè in quel mezzo tondo, sono molti angeli: sopra l' arco è una cornice che viene da un pilastro all' altro, cioè da quegli ultimi di fuori che fanno frontespizio a tutta l' opera; ed in questa parte è un Dio Padre di mezzo rilievo, e dalle bande dove gira l' arco sopra i pilastri, sono due Vittorie di mezzo rilievo. Tutta quest'opera adunque è tanto ben composta e fatta con tanta ricchezza d' intaglio, che non si può fornire di vedere le minuzie degli strafori, l' eccellenza di tutte le cose che sono in capitelli, cornici, maschere, festoni, e ne' candellieri tondi che fanno il fine di quella certo degna di essere come cosa rara ammirata. Dimorando adunque Simone Mosca in Orvieto, un suo figliuolo di quindici anni chiamato Francesco, e per soprannome il Moschino, essendo stato dalla natura prodotto quasi con gli scarpelli in mano, e di sì bell' ingegno, che qualunque cosa voleva, facea con somma grazia, condusse sotto la disciplina del padre in quest' opera, quasi miracolosamente, gli angeli che fra i pilastri tengono l'inscrizione, poi il Dio Padre del frontespizio, e finalmente gli angeli che sono nel mezzotondo dell' opera sopra l' adorazione de' Magi fatta da Raffaello, ed ultimamente le Vittorie dalle bande del mezzotondo; nelle quali cose fe' stupire e maravigliare ognuno; la qual cosa fu cagione che finita quella cappella, fu a Simone fu dagli operai del duomo dato a farne un' altra a similitudine di questa dall' altra banda, acciò meglio fusse accompagnato il vano della cappella dell' altare maggiore, con ordine che, senza variare l' architettura, si variassero le figure, e nel mezzo fusse la visitazione di nostra Donna, la quale fu allogata al detto Moschino (II). Convenuti dunque del tutto, misero il padre ed il figliuolo mano all' opera; nella quale mentre si adoperarono, fu il Mosca di molto giovamento e utile a quella città, facendo a molti disegni da Raffaello per case ed altri molti edifizi: e fra l' altre cose fece in quella città la pianta e la facciata della casa di Mes. Raffaello Gualtieri padre del vescovo di Viterbo, e di M. Felice ambi gentiluomini e signori onorati e virtuosissimi; ed alli signori conti della Cervara similmente le piante d' alcune case. Il medesimo fece in molti de' luoghi a Orvieto vicini, ed in particolare al sig. Pirro Colonna da Stripicciano i modelli

di molte sue fabbriche e muraglie. Facendo poi fare il papa in Perugia la fortezza, dove erano state le case de' Baglioni, Antonio Sangallo, mandato per il Mosca, gli diede carico di fare gli ornamenti; onde furono con suo disegno condotte tutte le porte, finestre, cammini ed altre sì fatte cose, ed in particolare due grandi e bellissime armi di Sua Santità: nella quale opera avendo Simone fatto servitù con M. Tiberio Crispo, che vi era castellano, fu da lui mandato a Bolsena, dove nel più alto luogo di quel castello riguardante il lago, accomodò, parte in sul vecchio e parte fondando di nuovo, una grande e bella abitazione con una salita di scale bellissima, e con molti ornamenti di pietra. Nè passò molto che, essendo detto M. Tiberio fatto castellano di Castel S. Agnolo, fece andare il Mosca a Roma, dove si servì di lui in molte cose nella rinnovazione delle stanze di quel castello: e fra l' altre cose gli fece sopra gli archi che imboccano la loggia nuova, la quale volta verso i prati, due armi del detto papa, di marmo, tanto ben lavorate e traforate nella mitra, ovvero regno, nelle chiavi, ed in certi festoni e mascherine, ch' elle sono maravigliose. Tornato poi ad Orvieto per finire l' opera della cappella, vi lavorò continuamente tutto il tempo che visse papa Paolo, conducendola di sorte, ch' ella riuscì, come si vede, non meno eccellente che la prima, e forse molto più; perciocchè portava il Mosca, come s' è detto, tanto amore all' arte e tanto si compiaceva nel lavorare, che non si saziava mai di fare, cercando quasi l' impossibile: e ciò più per desiderio di gloria, che d' accumulare oro, contentandosi più di bene operare nella sua professione, che d' acquistare roba. Finalmente essendo l' anno 1550 creato papa Giulio III, pensandosi che dovesse metter mano da dovero alla fabbrica di S. Pietro, se ne venne il Mosca a Roma, e tentò con i deputati della fabbrica di S. Pietro di pigliare in somma alcuni capitelli di marmo, più per accomodare Giovandomenico suo genero, che per altro. Avendo dunque Giorgio Vasari, che portò sempre amore al Mosca, trovatolo in Roma, dove anch' egli era stato chiamato al servizio del papa, pensò ad ogni modo d' avergli a dare da lavorare; perciocchè avendo il cardinal vecchio di Monte, quando morì, lasciato agli eredi che se gli dovesse fare in S. Piero a Montorio una sepoltura di marmo, ed avendo il detto papa Giulio suo erede e nipote ordinato che si facesse, e datone cura al Vasari, egli voleva che in detta sepoltura facesse il Mosca qualche cosa d' intaglio straordinaria. Ma avendo Giorgio fatti alcuni modelli per detta sepoltura, il papa conferì il tutto con Michelagno-

lo Buonarroti prima che volesse risolversi ; onde avendo detto Michelagnolo a Sua Santità che non s' impacciasse con intagli, perchè, sebbene arricchiscono l' opere, confondono le figure, laddove il lavoro di quadro, quando è fatto bene, è molto più bello che l' intaglio, e meglio accompagna le statue, perciocchè le figure non amano altri intagli attorno (12); così ordinò Sua Santità che si facesse; perchè il Vasari non potendo dare che fare al Mosca in quell' opera, fu licenziato, e si finì senza intagli la sepoltura, che tornò molto meglio che con essi non arebbe fatto. Tornato dunque Simone a Orvieto, fu dato ordine col suo disegno di fare nella crociera a sommo della chiesa due tabernacoli grandi di marmo, e certo con bella grazia e proporzione; in uno de' quali fece in una nicchia Raffaello Montelupo un Cristo ignudo di marmo con la croce in ispalla, e nell' altro fece il Moschino un S. Bastiano similmente ignudo. Seguitandosi poi di far per la chiesa gli apostoli, il Moschino fece della medesima grandezza S. Piero e S. Paolo, che furono tenute ragionevoli statue. Intanto non si lasciando l' opera della detta cappella della Visitazione, fu condotta tanto innanzi, vivendo il Mosca, che non mancava a farvi se non due uccelli; ed anco questi non sarebbono mancati, ma M. Bastiano Gualtieri vescovo di Viterbo, come s' è detto, tenne occupato Simone in un ornamento di marmo di quattro pezzi, il quale finito mandò in Francia al cardinale di Lorena, che l' ebbe carissimo, essendo bello a maraviglia e tutto pieno di fogliami, e lavorato con tanta diligenza, che si crede questa essere stata delle migliori opere che mai facesse Simone, il quale non molto dopo che ebbe fatto questo si morì l' anno 1554 d' anni cinquantotto, con danno non piccolo di quella chiesa d' Orvieto, nella quale fu onorevolmente sotterrato. Dopo essendo Francesco Moschino dagli operai di quel medesimo duomo eletto in luogo del padre, non se ne curando, lo lasciò a Raffaello Montelupo (13), ed andato a Roma, finì a M. Roberto Strozzi due molto graziose figure di marmo, cioè il Marte e la Venere che sono nel cortile della sua casa in Banchi (14). Dopo fatta una storia di figurine piccole, quasi di tondo rilievo, nella quale è Diana che con le sue Ninfe si bagna e converte Atteon in cervio, il quale è mangiato da' suoi propri cani, se ne venne a Firenze e la diede al signor duca Cosimo, il quale molto disiderava di servire: onde sua Eccellenza avendo accettata e molto commendata l' opera, non mancò al disiderio del Moschino, come non ha mai mancato a chi ha voluto in alcuna cosa virtuosamente operare. Perchè messolo nell' opera del duomo di Pisa, ha insino a ora con sua molta lode fatto nella cappella della Nunziata, stata fatta da Stagio di Pietrasanta (15) con gl' intagli ed ogni altra cosa, l' angelo e la Madonna in figure di quattro braccia, nel mezzo Adamo ed Eva che hanno in mezzo il pomo (16), ed un Dio Padre grande con certi putti nella volta della detta cappella tutta di marmo, come sono anco le due statue che al Moschino hanno acquistato assai nome ed onore (17). E perchè la detta cappella è poco meno che finita, ha dato ordine sua Eccellenza che si metta mano alla cappella che è dirimpetto a questa detta dell' Incoronata, cioè subito all' entrare di chiesa a man manca (18). Il medesimo Moschino nell' apparato della serenissima reina Giovanna, e dall' illustrissimo principe di Firenze si è portato molto bene in quell' opere, che gli furono date a fare.

ANNOTAZIONI

(1) Questi è il Cardinal Farnese che poi fu Pontefice, col nome di Paolo III.

(2) Le armi sono negli specchj della base della facciata di detta Chiesa; la qual facciata fu fatta fare da Clemente XII col disegno d' Alessandro Galilei. *(Bottari)*

(3) Il cammino sussiste anche presentemente in Arezzo nella casa Falciaj posta in Borgo Maestro.

(4) Vedesi tuttavia sul canto degli Albergotti, dove ora sono le pubbliche carceri; ma è un poco guasta. *(Bottari)*

(5) Sono parimente in essere le finestre di Pellicceria.

(6) L' Arme di Clemente VII cadde nello scorso secolo, e non vi fu più rimessa.

(7) La Cappella del Giovi fu tolta via nel secolo XVI quando fu rinnovata la Chiesa di S. Fiora. *(Bottari)*

(8) Vedi sopra a p. 701 col. I.

(9) La cui vita leggesi dopo la seguente.

(10) V. sopra a p. 550 col. I.

(11) Chi bramasse più minuti ragguagli intorno alle opere fatte nel Duomo d'Orvieto dal Montelupo e dai due Mosca, e da altri Scultori non mentovati dal Vasari, legga la storia di quel Tempio scritta dal P. M. Guglielmo della Valle, il quale nel Cap. VI corregge

alcune inesattezze del nostro biografo. Veggansi anche i documenti annessivi dal N.° 89. al 94.

(12) E qui il Vasari da uomo onesto espone il parere di Michelagnolo, benchè contrario al suo. Se fosse stato ambizioso, o avrebbe taciuto il diverso consiglio da se dato, o avrebbe rappresentato la cosa in modo da farci miglior figura.

(13) Una sola tomba racchiude in detta Chiesa le ossa di Simone Mosca e di Raffaello da Montelupo, ed una sola iscrizione onora la memoria d' ambedue. Il P. Della Valle la riferisce a p. 323 della citata Storia del Duomo d' Orvieto.

(14) Conservasi intatto nel pian terreno prossimo alla fontana del cortile di detta casa, che appartenne un tempo alla famiglia Niccolini, ed oggi è posseduta dal Sig. Avv. Vincenzio Amici.

(15) Intorno a questo scultore ricordato nella Vita del Tribolo, ed altrove, vedi sopra a p. 772 la nota 9.

(16) Vuol dire l' albero produttore del vietato pomo.

(17) Sussistono nella detta Cappella le sculture qui nominate.

(18) E nella cappella di S. Ranieri vi sono altre sculture del Moschino non citate dal Vasari, perchè forse non erano state fatte quando egli scriveva queste cose.

VITE DI GIROLAMO E DI BARTOLOMMEO GENGA (1)

E DI GIOVAMBATTISTA S. MARINO

GENERO DI GIROLAMO

Girolamo Genga, il quale fu da Urbino, essendo da suo padre di dieci anni messo all' arte della lana, perchè l' esercitava malissimo volentieri, come gli era dato luogo e tempo, di nascoso con carboni e con penne da scrivere andava disegnando. La qual cosa vedendo alcuni amici di suo padre, l' esortarono a levarlo da quell' arte e metterlo alla pittura : onde lo mise in Urbino appresso di certi maestri di poco nome. Ma veduta la bella maniera che avea e ch'era per far frutto, com' egli fu di quindici anni, lo accomodò con maestro Luca Signorelli da Cortona, in quel tempo nella pittura maestro eccellente, col quale stette molti anni, e lo seguitò nella Marca d'Ancona, in Cortona, ed in molti altri luoghi dove fece opere, e particolarmente ad Orvieto; nel duomo della qual città fece, come s'è detto (2), una cappella di nostra Donna con infinito numero di figure, nella quale continuamente lavorò detto Girolamo, e fu sempre de' migliori discepoli ch' egli avesse. Partitosi poi da lui, si mise con Pietro Perugino pittore molto stimato, col quale stette tre anni in circa, ed attese assai alla prospettiva, che da lui fu tanto ben capita e bene intesa, che si può dire che ne divenisse eccellentissimo, siccome per le sue opere di pittura e di architettura si vede; e fu nel medesimo tempo che col detto Pietro stava il divino Raffaello da Urbino, che di lui era molto amico. Partitosi poi da Pietro, se n'andò da se a stare in Fiorenza, dove studiò tempo assai. Dopo andato a Siena, vi stette appresso di Pandolfo Petrucci anni e mesi, in casa del quale dipinse molte stanze (3), che per essere benissimo disegnate e vagamente colorite meritarono essere viste e lodate da tutti i Senesi, e particolarmente dal detto Pandolfo, dal quale fu sempre benissimo veduto ed infinitamente accarezzato. Morto poi Pandolfo (4) se ne tornò a Urbino, dove Guidobaldo duca secondo lo trattenne assai tempo, facendogli dipingere barde da cavallo, che s' usavano in que' tempi, in compagnia di Timoteo da Urbino (5) pittore di assai buon nome e di molta esperienzia : insieme col quale fece una cappella di S. Martino nel vescovado per M. Giovampiero Arrivabene Mantovano, allora vescovo d' Urbino, nella quale l' uno e l' altro di loro riuscì di bellissimo ingegno, siccome l' opera istessa dimostra, nella qual' è ritratto il detto vescovo che pare vivo. Fu anco particolarmente trattenuto il Genga dal detto duca per far scene ed apparati di commedie, le quali perchè aveva buonissima intelligenza di prospettiva, e gran principio di architettura, faceva molto mirabili e belle. Partitosi poi da Urbino, se n'andò a Roma, dove in strada Giulia in S. Caterina da Siena fece di pittura una resurrezione di Cristo, nella quale si fece conoscere per raro ed eccellente maestro, avendola fatta con disegno, bell' attitudine di figure, scorti, e ben colorita, siccome quelli che sono della professione, che l' hanno ve-

duta, ne possono far buonissima testimonianza (6): e stando in Roma, attese molto a misurare di quelle anticaglie, siccome ne sono gli scritti appresso de' suoi eredi. In questo tempo morto il duca Guido, e successo Francesco Maria duca terzo d'Urbino, fu da lui richiamato da Roma e costretto a ritornare a Urbino in quel tempo che il predetto duca tolse per moglie e menò nello stato Leonora Gonzaga figliuola del marchese di Mantova, e da sua Eccellenza fu adoperato in far archi trionfali, apparati, e scene di commedie, che tutto fu da lui tanto ben ordinato e messo in opera, che Urbino si poteva assimigliare a una Roma trionfante; onde ne riportò fama e onore grandissimo. Essendo poi col tempo il duca cacciato di stato, dall' ultima volta che se ne andò a Mantova, Girolamo lo seguitò, siccome prima avea fatto negli altri esilj, correndo sempre una medesima fortuna, e riducendosi con la sua famiglia in Cesena, dove fece in S. Agostino all' altare maggiore una tavola a olio, in cima della quale è una Annunziata, e poi di sotto un Dio Padre, e più a basso una Madonna con un putto in braccio in mezzo ai quattro dottori della chiesa, opera veramente bellissima e da essere stimata. Fece poi in Forlì a fresco in S. Francesco una cappella a man dritta, dentrovi l'assunzione della Madonna con molti angeli e figure attorno, cioè profeti ed apostoli, che in questa anco si conosce di quanto mirabile ingegno fusse, perchè l' opera fu giudicata bellissima (7). Fecevi anco la storia dello Spirito Santo per messer Francesco Lombardi medico, che fu l' anno 1512 che egli la finì, ed altre opere per la Romagna, delle quali ne riportò onore e premio. Essendo poi ritornato il duca nello stato, se ne tornò anco Girolamo, e da esso fu trattenuto e adoperato per architetto, e nel restaurare un palazzo vecchio e fargli giunta d'altra torre nel monte dell'Imperiale sopra Pesaro: il qual palazzo per ordine e disegno del Genga fu ornato di pittura d'istorie e fatti del duca da Francesco da Forlì (8), da Raffael dal Borgo (9), pittori di buona fama, e da Cammillo Mantovano (10), in far paesi e verdure rarissimo; e fra gli altri vi lavorò anco Bronzino Fiorentino giovinetto, come si è detto nella vita del Puntormo (11). Essendovi anco condotti i Dossi Ferraresi (12), fu allogata loro una stanza a dipignere; ma perchè finita che l'ebbero non piacque al duca, fu gettata a terra e fatta rifare dalli soprannominati. Fecevi poi la torre alta centoventi piedi con tredici scale di legno da salirvi sopra, accomodate tanto bene, e nascoste nelle mura, che si ritirano di solaro in solaro agevolmente, il che rende quella torre fortissima e maravigliosa. Venendo poi voglia al duca

di voler fortificare Pesaro, ed avendo fatto chiamare Pier Francesco da Viterbo architetto molto eccellente, nelle dispute che si facevano sopra la fortificazione sempre Girolamo v'intervenne, e il suo discorso e parere fu tenuto buono e pieno di giudizio; onde, se m'è lecito così dire, il disegno di quella fortezza fu più di Girolamo, che di alcun altro, sebbene questa sorte di architettura da lui fu sempre stimata poco, parendogli di poco pregio e dignità. Vedendo dunque il duca di avere un così raro ingegno, deliberò di fare al detto luogo dell'Imperiale vicino al palazzo vecchio un altro palazzo nuovo, e così fece quello che oggi vi si vede, che per esser fabbrica bellissima e bene intesa, piena di camere, di colonnati, e di cortili, di logge, di fontane, e di amenissimi giardini, da quella banda non passano principi che non la vadano a vedere; onde meritò che papa Paolo III, andando a Bologna con tutta la sua corte, l'andasse a vedere, e ne restasse pienamente sodisfatto. Col disegno del medesimo il duca fece restaurare la corte di Pesaro, e il barchetto, facendovi dentro una casa, che, rappresentando una ruina, è cosa molto bella a vedere; e fra l'altre cose vi è una scala simile a quella di Belvedere di Roma che è bellissima (13). Mediante lui fece restaurare la rocca di Gradara, e la corte di Castel Durante, in modo che tutto quello che vi è di buono venne da questo mirabile ingegno. Fece similmente il corridore della corte d' Urbino sopra il giardino, e un altro cortile ricinse da una banda con pietre traforate con molta diligenza. Fu anco cominciato col disegno di costui il convento de'Zoccolanti a Monte Baroccio, e Santa Maria delle Grazie a Senigaglia, che poi restarono imperfette per la morte del duca. Fu ne'medesimi tempi con suo ordine e disegno cominciato il vescovado di Sinigaglia, che se ne vede anco il modello fatto da lui. Fece anco alcune opere di scultura e figure tonde di terra e di cera, che sono in casa de' nipoti in Urbino assai belle. All'Imperiale fece alcuni angeli di terra, i quali fece poi gettar di gesso e mettergli sopra le porte delle stanze lavorate di stucco nel palazzo nuovo, che sono molto belli. Fece al vescovo di Sinigaglia alcune bizzarrie di vasi di cera da bere per farli poi d' argento, e con più diligenza ne fece al duca per la sua credenza alcuni altri bellissimi. Fu bellissimo inventore di mascherate e d'abiti, come si vidde al tempo del detto duca, dal quale meritò per le sue rare virtù e buone qualità essere assai remunerato. Essendo poi successo il duca Guidobaldo suo figliuolo, che regge oggi, fece principiare dal detto Genga la chiesa di S. Gio: Battista in Pesaro, che essendo stata

condotta, secondo quel modello, da Barto-
lommeo suo figliuolo, è di bellissima archi-
tettura in tutte le parti, per avere assai imita-
to l'antico e fattala in modo, ch' ell'è il più
bel tempio che sia in quelle parti, siccome
l'opera stessa apertamente dimostra, potendo
stare al pari di quelle di Roma più lodate.
Fu similmente per suo disegno e opera fatto
da Bartolommeo Ammannati Fiorentino scul-
tore, allora molto giovane, la sepoltura del
duca Francesco Maria in S. Chiara d'Urbino,
che, per cosa semplice e di poca spesa, riuscì
molto bella. Medesimamente fu condotto da
lui Battista Franco pittore viniziano (14) a
dipignere la cappella grande del duomo d'Ur-
bino, quando per suo disegno si fece l'orna-
mento dell'organo del detto duomo, che an-
cor non è finito; e poco dappoi avendo scrit-
to il cardinale di Mantova al duca che gli do-
vesse mandare Girolamo perchè voleva ras-
settare il suo vescovado di quella città, egli
vi andò, e rassettollo molto bene di lumi e di
quanto disiderava quel signore: il quale oltre
ciò volendo fare una facciata bella al detto
duomo, glie ne fece fare un modello, che da
lui fu condotto di tal maniera, che si può di-
re che avanzasse tutte l'architetture del suo
tempo, perciocchè si vede in quello grandezza,
proporzione, grazia, e composizione bellissi-
ma. Essendo poi ritornato da Mantova già
vecchio, se n'andò a stare a una sua villa nel
territorio d'Urbino, detta la Valle, per ripo-
sarsi e godersi le sue fatiche; nel qual luogo
per non stare in ozio fece di matita una con-
versione di S. Paolo con figure e cavalli assai
ben grandi e con bellissime attitudini, la qua-
le da lui con tanta pazienza e diligenza fu
condotta, che non si può dire nè vedere la
maggiore, siccome dalli suoi eredi oggidì
si vede, da' quali è tenuta per cosa preziosa e
carissima. Nel qual luogo stando con l'animo
riposato, oppresso da una terribile febbre, ri-
cevuti ch'egli ebbe tutti i sacramenti della
chiesa, con infinito dolore di sua moglie e de'
suoi figliuoli finì il corso di sua vita nel 1551
alli 11 di Luglio di età d'anni settantacinque
in circa; dal qual luogo essendo portato a
Urbino, fu sepolto onoratamente nel vescova-
do innanzi alla cappella di S. Martino, già
stata dipinta da lui, con incredibile dispiace-
re de'suoi parenti e di tutti i cittadini. Fu Gi-
rolamo uomo sempre buono, in tanto che
mai di lui non si sentì cosa mal fatta. Fu non
solo pittore, scultore, ed architettore, ma an-
cora buon musico. Fu bellissimo ragionato-
re, ed ebbe ottimo trattenimento. Fu pieno
di cortesia e d'amorevolezza verso i parenti
ed amici. E quello di che merita non piccola
lode, egli diede principio alla casa dei Gen-
ghi in Urbino con onore, nome, e facultà.

Lasciò due figliuoli, uno de' quali seguitò le
sue vestigia ed attese all'architettura, nella
quale, se dalla morte non fusse stato impe-
dito, veniva eccellentissimo, siccome dimo-
stravano li suoi principj; e l'altro che attese
alla cura famigliare, ancor oggi vive. Fu, co-
me s'è detto, suo discepolo Francesco Menzo-
chi da Forlì (15), il quale prima cominciò,
essendo fanciulletto, a disegnare da se, imi-
tando e ritraendo in Forlì nel duomo una ta-
vola di mano di Marco Parmigiano da For-
lì (16), che vi fe' dentro una nostra Donna,
S. Ieronimo ed altri santi, tenuta allora delle
pitture moderne la migliore; e parimente an-
dava imitando l'opere di Rondinino da Ra-
venna (17), pittore più eccellente di Marco,
il quale aveva poco innanzi messo allo altar
maggiore di detto duomo una bellissima ta-
vola, dipintovi dentro Cristo che comunica
gli apostoli (18), ed in un mezzo tondo sopra
un Cristo morto, e nella predella di detta ta-
vola storie di figure piccole de'fatti di S. E-
lena molto graziose, le quali lo ridussono in
maniera, che venuto, come abbiam detto, Gi-
rolamo Genga a dipignere la cappella di S.
Francesco di Forlì per M. Bartolommeo Lom-
bardino, andò Francesco allora a star col
Genga, e da quella comodità d'imparare non
restò di servirlo, mentre che visse, dove ed a
Urbino ed a Pesaro nell'opera dell'Imperiale
lavorò, come si è detto, continuamente sti-
mato ed amato dal Genga, perchè si portava
benissimo; come ne fan fede molte tavole di
sua mano in Forlì sparse per quella città, e
particolarmente tre che ne sono in S. France-
sco; oltre che in palazzo nella sala v'è alcune
storie a fresco di suo. Dipinse per la Roma-
gna molte opere: lavorò ancora in Vinezia
per il reverendissimo patriarca Grimani quat-
tro quadri grandi a olio posti 'n un palco
d'un salotto in casa sua attorno a un ottan-
golo che fece Francesco Salviati, ne'quali so-
no le storie di Psiche, tenuti molto belli (19).
Ma dove egli si sforzò di fare ogni diligenza
e poter suo, fu nella chiesa di Loreto nella
cappella del Santissimo Sagramento (20), nel-
la quale fece intorno a un tabernacolo di mar-
mo, dove sta il corpo di Cristo, alcuni ange-
li, e nelle facciate di detta cappella due sto-
rie, una di Melchisedec, l'altra quando pio-
ve la manna, lavorate a fresco; e nella volta
spartì con vari ornamenti di stucco quindici
storiette della passione di Gesù Cristo, che
ne fe' di pittura nove, e sei ne fece di mezzo
rilievo, cosa ricca e bene intesa, e ne riportò
tale onore, che non si partì altrimenti, che
nel medesimo luogo fece un'altra cappella
della medesima grandezza, di rincontro a
quella intitolata nella Concezione, con la vol-
ta tutta di bellissimi stucchi con ricco lavoro,

nella quale insegnò a Pietro Paolo suo figliuolo a lavorargli, che gli ha poi fatto onore, e di quel mestiero è diventato pratichissimo. Francesco adunque nelle facciate fece a fresco la natività e la presentazione di nostra Donna, e sopra lo altare fece S. Anna e la Vergine col figliuolo in collo, e due angeli che l'incoronano: e nel vero l'opere sue sono lodate dagli artefici, e parimente i costumi, e la vita sua menata molto cristianamente, ed è vissuto con quiete, e godutosi quel ch' egli ha provvisto con le sue fatiche. Fu ancora creato del Genga Baldassarre Lancia da Urbino, il quale, avendo atteso a molte cose d'ingegno, s'è poi esercitato nelle fortificazioni, e particolarmente per la signoria di Lucca provvisionato da loro, nel qual luogo ste' alcun tempo, e poi con l' Illustrissimo duca Cosimo de'Medici venuto a servirlo nelle sue fortificazioni dello stato di Fiorenza e di Siena, e l'ha adoperato ed adopera a molte cose ingegnose; ed affaticatosi onoratamente e virtuosamente Baldassarre, n' ha riportato grate remunerazioni da quel Signore. Molti altri servirono Girolamo Genga, de' quali per non essere venuti in molta grande eccellenza non accade ragionarne.

Di Girolamo sopraddetto essendo nato in Cesena l' anno 1518 Bartolommeo, mentre che il padre seguitava nell' esilio il duca suo signore fu da lui molto costumatamente allevato, e posto poi, essendo già fatto grandicello, ad apprendere grammatica, nella quale fece più che mediocre profitto. Dopo essendo all' età di diciotto anni pervenuto, vedendolo il padre più inclinato al disegno che alle lettere, lo fece attendere al disegno appresso di se circa due anni, i quali finiti, lo mandò a studiare il disegno e la pittura a Fiorenza, laddove sapeva che è il vero studio di quest' arte per le infinite opere che vi sono di maestri eccellenti così antichi come moderni; nel qual luogo dimorando Bartolommeo, e attendendo al disegno ed all' architettura, fece amicizia con Giorgio Vasari pittore ed architetto aretino, e con Bartolommeo Ammannati scultore' da' quali imparò molte cose appartenenti all' arte. Finalmente, essendo stato tre anni in Fiorenza, tornò al padre, che allora attendeva in Pesaro alla fabbrica di S. Gio: Battista. Laddove il padre veduti i disegni di Bartolommeo, gli parve che si portasse molto meglio nell' architettura che nella pittura, e che vi avesse molto buona inclinazione: perchè trattenendolo appresso di se alcuni mesi, gl' insegnò i modi della prospettiva, e dopo lo mandò a Roma; acciocchè là vedesse le mirabili fabbriche che vi sono antiche e moderne; delle quali tutte, in quattro anni che vi stette, prese le misure, e vi fece grandissimo

frutto. Nel tornarsene poi a Urbino passando per Firenze per vedere Francesco Sanmarino suo cognato, il quale stava per ingegnero col sig. duca Cosimo, il signore Stefano Colonna da Palestrina, allora generale di quel signore, cercò, avendo inteso il suo valore, di tenerlo appresso di se con buona provvisione; ma egli che era molto obbligato al duca d' Urbino non volle mettersi con altri, ma tornato a Urbino fu da quel duca ricevuto al suo servizio, e poi sempre avuto molto caro. Nè molto dopo avendo quel duca presa per donna la signora Vettoria Farnese, Bartolommeo ebbe carico dal duca di fare gli apparati di quelle nozze, i quali egli fece veramente magnifici ed onorati: e fra l'altre cose fece un arco trionfale nel borgo di Valbuona tanto bello e ben fatto, che non si può vedere nè il più bello nè il maggiore; onde fu conosciuto quanto nelle cose d'architettura avesse acquistato in Roma. Dovendo poi il duca, come generale della signoria di Vinezia, andare in Lombardia a rivedere le fortezze di quel dominio, menò seco Bartolommeo, del quale si servì molto in fare siti e disegni di fortezze, e particolarmente in Verona alla porta S. Felice. Ora mentre che era in Lombardia, passando per quella provincia il re di Boemia che tornava di Spagna al suo regno, ed essendo dal duca onorevolmente ricevuto in Verona, vide quelle fortezze; e perchè gli piacquero, avuta cognizione di Bartolommeo, lo volle condurre al suo regno per servirsene con buona provvisione in fortificare le sue terre; ma non volendogli dare il duca licenza, la cosa non ebbe altrimenti effetto. Tornati poi a Urbino, non passò molto che Girolamo suo padre venne a morte, onde Bartolommeo fu dal duca messo in luogo del padre sopra tutte le fabbriche dello stato, e mandato a Pesaro, dove seguitò la fabbrica di S. Gio: Battista col modello di Girolamo; ed in quel mentre fece nella corte di Pesaro un appartamento di stanze sopra la strada de' Mercanti, dove ora abita il duca, molto bello, con bellissimi ornamenti di porte, di scale, e di cammini, delle quali cose fu eccellente architetto; il che avendo veduto il duca, volle che anco nella corte d'Urbino facesse un altro appartamento di camere, quasi tutto nella facciata che è volta verso S. Domenico, il quale finito, riuscì il più bello alloggiamento di quella corte, ovvero palazzo, ed il più ornato che vi sia. Non molto dopo avendolo chiesto i signori bolognesi per alcuni giorni al duca, sua Eccellenza lo concedette loro molto volentieri, ed egli andato gli servì in quello volevano, di maniera che restarono sodisfattissimi, ed a lui fecero infinite cortesie. Avendo poi fatto al duca, che disiderava di fare un porto di mare a Pesaro,

un modello bellissimo, fu portato a Vinezia in casa il conte Giovan Iacomo Leonardi, allora ambasciadore in quel luogo del duca, acciò fusse veduto da molti della professione, che si riducevano spesso con altri begl' ingegni a disputare e far discorsi sopra diverse cose in casa il detto conte, che fu veramente uomo rarissimo. Quivi dunque essendo veduto il detto modello, ed uditi i bei discorsi del Genga, fu da tutti senza contrasto tenuto il modello artifizioso e bello, ed il maestro che l'aveva fatto di rarissimo ingegno. Ma tornato a Pesaro, non fu messo il modello altrimenti in opera, perchè nuove occasioni di molta importanza levarono quel pensiero al duca. Fece in quel tempo il Genga il disegno della chiesa di Monte l' Abate, e quello della chiesa di S. Piero in Mondavio, che fu condotta a fine da Don Pier Antonio Genga in modo che, per cosa piccola, non credo si possa veder meglio. Fatte queste cose, non passò molto che essendo creato papa Giulio III e da lui fatto il duca d' Urbino capitan generale di Santa Chiesa, andò sua Eccellenza a Roma e con essa il Genga, dove volendo Sua Santità fortificare Borgo, fece il Genga a richiesta del duca alcuni disegni bellissimi, che con altri assai sono appresso di sua Eccellenza in Urbino. Per le quali cose divolgandosi la fama di Bartolommeo, i Genovesi, mentre che egli dimorava col duca in Roma, glielo chiesero per servirsene in alcune loro fortificazioni; ma il duca non lo volle mai concedere loro nè allora, nè altra volta che di nuovo ne lo ricercarono, essendo tornato a Urbino.

All' ultimo, essendo vicino il termine di sua vita, furono mandati a Pesaro dal gran mastro di Rodi due cavalieri della loro religione Ierosolimitana a pregare sua Eccellenza che volesse concedere loro Bartolommeo, acciò lo potessero condurre nell' isola di Malta, nella quale volevano fare non pure fortificazioni grandissime per potere difendersi da' Turchi, ma anche due città, per ridurre molti villaggi che vi erano in uno o due luoghi. Onde il duca, il quale non avevano in due mesi potuto piegare i detti cavalieri a voler compiacere loro del detto Bartolommeo, ancorchè si fussero serviti del mezzo della duchessa e d' altri, ne gli compiacque finalmente per alcun tempo determinato, a preghiera d' un buon padre cappuccino, al quale sua Eccellenza portava grandissima affezione, e non negava cosa che volesse: e l'arte che usò quel sant' uomo, il quale di ciò fece coscienza al duca, essendo quello interesse della repubblica cristiana, non fu se non da molto lodare e commendare. Bartolommeo adunque, il quale non ebbe mai di questa la maggior grazia, si partì con i detti cavalieri di Pesaro

a dì 20 di Gennaio 1558; ma trattenendosi in Sicilia, dalla fortuna del mare impediti, non giunsero a Malta se non a'undici di Marzo, dove furono lietamente raccolti dal gran mastro. Essendogli poi mostrato quello che egli avesse da fare, si portò tanto bene in quelle fortificazioni, che più non si può dire; intanto che al gran mastro e tutti que' signori cavalieri pareva d' avere avuto un altro Archimede, e ne fecero fede con fargli presenti onoratissimi e tenerlo, come raro, in somma venerazione. Avendo poi fatto il modello d' una città, d' alcune chiese, e del palazzo e residenza di detto gran mastro con bellissime invenzioni ed ordine, si ammalò dell' ultimo male; perciocchè essendosi messo un giorno del mese di Luglio, per essere in quell' isole grandissimi caldi, a pigliar fresco fra due porte, non vi stette molto che fu assalito da insopportabili dolori di corpo e da un flusso crudele, che in diciassette giorni l' uccisero con grandissimo dispiacere del gran mastro e di tutti quegli onoratissimi e valorosi cavalieri, ai quali pareva aver trovato un uomo secondo il loro cuore, quando gli fu dalla morte rapito. Della quale trista novella essendo avvisato il signor duca d' Urbino, n' ebbe incredibile dispiacere, e pianse la morte del povero Genga: e poi risoltosi a dimostrare l' amore ch' egli portava a cinque figliuoli che di lui erano rimasi, ne prese particolare ed amorevole protezione. Fu Bartolommeo bellissimo inventore di mascherate, e rarissimo in fare apparati di commedie e scene. Dilettossi di fare sonetti ed altri componimenti di rime e di prose, ma niuno meglio gli riusciva che l' ottava rima, nella qual maniera di scrivere fu assai lodato compositore. Morì d' anni quaranta nel 1558.

Essendo stato Gio: Battista Bellucci da S. Marino genero di Girolamo Genga, ho giudicato che sia ben fatto non tacere quello che io debbo di lui dire; dopo le vite di Girolamo e Bartolommeo Genghi, e massimamente per mostrare che a' bell' ingegni (solo che vogliano) riesce ogni cosa, ancorachè tardi si mettano ad imprese difficili ed onorate. Imperocchè si è veduto avere lo studio aggiunto all' inclinazioni di natura, molte volte cose maravigliose adoperato. Nacque adunque Gio: Battista in S. Marino a dì 27 di Settembre 1506 di Bartolommeo Bellucci, persona in quella terra assai nobile; ed imparato che ebbe le prime lettere d' umanità, essendo d' anni diciotto fu dal detto Bartolommeo suo padre mandato a Bologna ad attendere alle cose della mercatura appresso Bastiano di Ronco mercante d' arte di lana, dove essendo stato circa due anni, se ne tornò a S. Marino ammalato d' una quartana, che gli durò due

anni, dalla quale finalmente guarito, ricominciò da se un' arte di lana, la quale andò continuando infino all'anno 1535, nel qual tempo vedendo il padre Gio: Battista bene avviato, gli diede moglie in Cagli una figliuola di Guido Peruzzi, persona assai onorata in quella città. Ma essendosi ella non molto dopo morta, Gio: Battista andò a Roma a trovare Domenico Peruzzi suo cognato, il quale era cavallerizzo del sig. Ascanio Colonna, col qual mezzo essendo stato Giovan Battista appresso quel signore due anni come gentiluomo, se ne tornò a casa: onde avvenne che praticando a Pesaro, Girolamo Genga, conosciutolo virtuoso e costumato assai giovane, gli diede una figliuola per moglie e se lo tirò in casa. Laonde essendo Gio: Battista molto inclinato all' architettura, e attendendo con molta diligenza a quell' opere che di essa faceva il suo suocero, cominciò a possedere molto bene le maniere del fabbricare, ed a studiare Vetruvio; onde a poco a poco fra quello che acquistò da se stesso e che gl' insegnò il Genga si fece buono architettore, e massimamente nelle cose delle fortificazioni, ed altre cose appartenenti alla guerra. Essendogli poi morta la moglie l'anno 1541 e lasciatogli due figliuoli, si stette insino al 1543 senza pigliare di se altro partito; nel qual tempo capitando del mese di Settembre a S. Marino un sig. Gustamante Spagnuolo mandato dalla Maestà Cesarea a quella republica per alcuni negozj, fu Gio: Battista da colui conosciuto per eccellente architetto, onde per mezzo del medesimo venne non molto dopo al servizio dell' illustrissimo sig. duca Cosimo per ingegnere; e così giunto a Fiorenza, se ne servì sua Eccellenza in tutte le fortificazioni del suo dominio, secondo i bisogni che giornalmente accadevano; e fra l'altre cose essendo stata molti anni innanzi cominciata la fortezza della città di Pistoia, il S. Marino come volle il duca, la finì del tutto con molta sua lode, ancorchè non sia cosa molto grande. Si murò poi con ordine del medesimo un molto forte baluardo a Pisa; perchè, piacendo il modo del fare di costui al duca, gli fece fare dove si era murato, come s' è detto, al poggio di S. Miniato fuor di Fiorenza, il muro che gira dalla porta S. Niccolò alla porta S. Miniato, la forbicia che mette con due baluardi una porta di mezzo e serra la chiesa e monastero di S. Miniato, facendo nella sommità di quel monte una fortezza che domina tutta la città e guarda il di fuori di verso levante e mezzogiorno; la quale opera fu lodata infinitamente. Fece il medesimo molti disegni e piante per luoghi dello stato di sua Eccellenza per diverse fortificazioni, e così diverse bozze di terra e modelli che sono appresso il signor duca. E perciocchè era il S. Marino di bello ingegno e molto studioso, scrisse un' operetta del modo di fortificare, la quale opera, che è bella ed utile, è oggi appresso M. Bernardo Puccini gentiluomo fiorentino, il quale imparò molte cose d' intorno alle cose d' architettura e fortificazione da esso San Marino suo amicissimo. Avendo poi Gio: Battista l' Anno 1554 disegnato molti baluardi da farsi intorno alle mura della città di Fiorenza, alcuni de' quali furono cominciati di terra, andò con l' Illustrissimo sig. Don Garzia di Toledo a Mont' Alcino dove, fatte alcune trincee, entrò sotto un baluardo, e lo ruppe di sorte, che gli levò il parapetto; ma nell' andare quello a terra, toccò il San Marino un' archibusata in una coscia. Non molto dopo essendo guarito, andato segretamente a Siena, levò la pianta di quella città e della fortificazione di terra che i Sanesi avevano fatto a porta Camollia, la qual pianta di fortificazione mostrando egli poi al sig. duca ed al marchese di Marignano, fece loro toccar con mano che ella non era difficile a pigliarsi nè a serrarla poi dalla banda di verso Siena, il che esser vero dimostrò il fatto la notte che ella fu presa dal detto marchese, col quale era andato Gio: Battista d' ordine e commissione del duca. Perciò dunque avendogli posto amore il marchese, e conoscendo aver bisogno del suo giudizio e virtù in campo, cioè nella guerra di Siena, operò di maniera col duca, che sua Eccellenza lo spedì capitano d' una grossa compagnia di fanti; onde servì da indi in poi in campo come soldato di valore ed ingegnoso architetto. Finalmente essendo mandato dal marchese all' Aiuola, fortezza nel Chianti, nel piantare l' artiglieria fu ferito d' un' archibusata nella testa; perchè essendo portato dai soldati alla Pieve di S. Polo del vescovo da Ricasoli, in pochi giorni si morì, e fu portato a S. Marino, dove ebbe dai figliuoli onorata sepoltura. Merita Gio: Battista di essere molto lodato, perciocchè, oltre all' essere stato eccellente nella sua professione, è cosa maravigliosa che essendosi messo a dare opera a quella tardi, cioè d' anni trentacinque, egli vi facesse il profitto che fece: e si può credere, se avesse cominciato più giovane, che sarebbe stato rarissimo. Fu Gio: Battista alquanto di sua testa, ond' era dura impresa voler levarlo di sua opinione. Si dilettò fuor di modo di leggere storie, e ne faceva grandissimo capitale, scrivendo con sua molta fatica le cose di quelle più notabili. Dolse molto la sua morte al duca e ad infiniti amici suoi; onde venendo a baciar le mani a sua Eccellenza Gian-

nandrea suo figliuolo, fu da lei benigna-
mente raccolto e veduto molto volentieri e
con grandissime offerte per la virtù e fe-

deltà del padre, il quale morì d' anni qua-
rantotto.

ANNOTAZIONI

(1) Errò il Lanzi dicendo che il Vasari con-
giunse la vita del Genga a quella del Pintu-
ricchio; imperocchè nella prima edizione in-
serì di lui alcune notizie nella vita de' Dossi
ferraresi; e nella seconda ne pubblicò la vita
separata, che è la presente.

(2) Vedi sopra a pag 437, nella vita di Lu-
ca Signorelli.

(3) Più non sussistono le opere quivi fat-
te verso il 1499 dal Signorelli e dal Genga,
esprimenti le storie di Mida, di Pane, d' Or-
feo, di Paride, e di Scipione: ma due affreschi
coloriti in questo palazzo o dall'uno o dal-
l'altro di essi, si conservano nell'Istituto di
Belle Arti di Siena. (Guida di Siena)

(4) Pandolfo Petrucci morì nel 1512.

(5) Ossia Timoteo Vite, di cui si è letto la
vita a pag. 538.

(6) Finora si è questa tavola conservata
benissimo, ed è un danno che abbia cattivo
lume. (Bottari)

(7) All' Algarotti sembrò inferiore alle lodi
datele dal Vasari, scorgendovi soltanto la
buona intenzione del Genga di andare sul-
le tracce di Raffaello: se non che l'Algarot-
ti in fatto di pitture giudica alcuna volta trop-
po alla lesta.

(8) Cioè, Francesco Minzocchi o Menzochi
come trovasi scritto più sotto.

(9) Più noto sotto il nome di Raffaellino
del Colle.

(10) Di costui resta qualche fresco in pa-
tria: ma più che ivi par che lavorasse in Ve-
nezia, in Urbino, e in Pesaro nel Palazzo
Ducale; dove in una camera, cangiata poi in
uso di scuderia, è un bosco di Camillo lavo-

rato con tanto amore, che negli alberi si con-
terebbe ogni fronda. (Lanzi)

(11) Vedi sopra a pag. 825 col. 2.

(12) Di questi pittori vedi sopra la vita a
pag. 595, e le respettive annotazioni.

(13) Intende della scala a lumaca di Bra-
mante retta su colonne, alla quale una simi-
le è nel Palazzo Pontificio di Monte Cavallo,
e una nel palazzo Borghese, e una bellissima
nel palazzo Barberini architettata dal Berni-
no. (Bottari)

(14) Battista Franco, detto il Semolei, che
il Lanzi chiama veneziano di nascita, fioren-
tino di stile, morì nel 1561.

(15) Francesco Minzocchi, detto il vecchio
di S. Bernardo, morì nel 1574 di anni più
che 61. Studiò anche sotto il Pordenone alla
cui maniera si avvicinò assai nelle sue opere
fatte in età matura.

(16) Marco Palmegiani di Forlì. Si trovano
sue opere colle date del 1513 e del 1537.

(17) Anzi Rondinelli, o Rondinello come
il Vasari medesimo lo ha nominato a pag. 643.
col. I. nella vita del vecchio Palma.

(18) Questa tavola è del suddetto Marco
Palmegiani. Crede il Lanzi che il Vasari
l' ascrivesse al Rondinelli, ingannato dalla
somiglianza dello stile.

(19) Le dette storie si ammirano tuttavia
nel Palazzo de' Grimani a S. Maria Formosa.
(Nota dell' Ediz. di Ven.)

(20) Vedi l' operetta del Conte Alessandro
Maggiori intitolata: Indicazione al Forestie-
re delle pitture, sculture ec. della sacrosan-
ta Basilica di Loreto. Ancona 1824.

VITA DI MICHELE SAMMICHELE

ARCHITETTORE VERONESE

Essendo Michele Sammichele nato l'anno
1484 in Verona, ed avendo imparato i primi
principj dell' architettura da Giovanni suo
padre e da Bartolommeo suo zio, ambi archi-
tettori eccellenti, se n'andò di sedici anni a

Roma, lasciando il padre e due suoi fratelli
di bell'ingegno; l'uno de' quali, che fu chia-
mato Iacomo, attese alle lettere, e l'altro det-
to Don Cammillo fu canonico regolare e ge-
nerale di quell'ordine; e giunto quivi, studiò

di maniera le cose d'architettura antiche e con tanta diligenza, misurando e considerando minutamente ogni cosa, che in poco tempo divenne, non pure in Roma, ma per tutti i luoghi che sono all'intorno, nominato e famoso. Dalla quale fama mossi, lo condussero gli Orvietani con onorati stipendj per architettore di quel loro tanto nominato tempio; in servigio de'quali, mentre si adoperava, fu per la medesima cagione condotto a Monte Fiascone, cioè per la fabbrica del loro tempio principale (1); e così servendo all'uno e all'altro di questi luoghi, fece quanto si vede in quelle due città di buona architettura: ed oltre all'altre cose, in S. Domenico d'Orvieto (2) fu fatta con suo disegno una bellissima sepoltura, credo per uno de' Petrucci nobile sanese, la quale costò grossa somma di danari e riuscì maravigliosa (3). Fece oltre ciò ne'detti luoghi infinito numero di disegni per case private, e si fece conoscere per di molto giudizio ed eccellente, onde papa Clemente pontefice VII disegnando servirsi di lui nelle cose importantissime di guerra, che allora bollivano per tutta Italia, lo diede con bonissima provvisione per compagno ad Antonio Sangallo, acciò insieme andassero a vedere tutti i luoghi di più importanza dello stato ecclesiastico, e dove fusse bisogno dessero ordine di fortificare; ma sopra tutto Parma e Piacenza, per essere quelle due città più lontane da Roma, e più vicine ed esposte ai pericoli delle guerre (4).La qual cosa avendo eseguito Michele ed Antonio con molta sodisfazione del pontefice, venne disiderio a Michele dopo tant'anni di rivedere la patria ed i parenti e gli amici, ma molto più le fortezze de'Viniziani. Poi dunque che fu stato alcuni giorni in Verona, andando a Trevisi per vedere quella fortezza, e di lì a Padova pel medesimo conto, furono di ciò avvertiti i signori viniziani e messi in sospetto non forse il Sammichele andasse a loro danno rivedendo quelle fortezze, perchè essendo di loro commissione stato preso in Padova e messo in carcere, fu lungamente esaminato; ma trovandosi lui essere uomo dabbene, fu da loro non pure liberato, ma pregato che volesse con onorata provvisione e grado andare al servigio di detti signori viniziani. Ma scusandosi egli di non potere per allora ciò fare, per essere obbligato a sua Santità, diede buone promesse, e si partì da loro. Ma non istette molto (in guisa per averlo adoperarono detti signori) che fu forzato a partirsi da Roma, e con buona grazia del pontefice, al qual prima in tutto sodisfece, andare a servire i detti illustrissimi signori suoi naturali; appresso de'quali dimorando, diede assai tosto saggio del giudizio e saper suo nel fare in Verona,

dopo molte difficultà che parea che avesse l'opera, un bellissimo e fortissimo bastione (5), che infinitamente piacque a quei signori ed al signor duca d'Urbino loro capitano generale. Dopo le quali cose avendo i medesimi deliberato di fortificare Legnago e Porto, luoghi importantissimi al loro dominio e posti sopra il fiume dell'Adice, cioè uno da uno, e l'altro dall'altro lato, ma congiunti da un ponte, commisero al Sammichele che dovesse mostrare loro, mediante un modello, come a lui pareva che si potessero e dovessero detti luoghi fortificare. Il che essendo da lui stato fatto, piacque infinitamente il suo disegno a que'signori ed al duca d'Urbino; perchè dato ordine di quanto s'avesse a fare, condusse il Sammichele le fortificazioni di quel'due luoghi di maniera, che per simil opera non si può veder meglio, nè più bella nè più considerata nè più forte, come ben sa chi l'ha veduta (6). Ciò fatto, fortificò nel Bresciano quasi da' fondamenti Orzi-nuovo (7), castello e porto simile a Legnago. Essendo poi con molta istanza chiesto il Sammichele dal Sig. Francesco Sforza ultimo duca di Milano, furono contenti que'signori dargli licenza, ma per tre mesi soli. Laonde andato a Milano, vide tutte le fortezze di quello stato, ed ordinò in ciascun luogo quanto gli parve che si dovesse fare, e ciò con tanta sua lode e sodisfazione del duca, che quel signore, oltre al ringraziarne i signori viniziani, donò cinquecento scudi al Sammichele; il quale con quella occasione prima che tornasse a Vinezia, andò a Casale di Monferrato per veder quella bella e fortissima città e castello, stati fatti per opera e con l'architettura di Matteo Sammichele eccellente architetto e suo cugino (8), ed una onorata e bellissima sepoltura di marmo fatta in S. Francesco della medesima città, pur con ordine di Matteo (9). Dopo tornatosene a casa, non fu sì tosto giunto, che fu mandato col detto sig. duca d'Urbino a vedere la Chiusa, fortezza e passo molto importante sopra Verona, e dopo tutti i luoghi del Friuli, Bergamo, Vicenza, Peschiera, ed altri luoghi; de'quali tutti e di quanto gli parve bisognasse diede ai suoi signori in iscritto minutamente notizia. Mandato poi dai medesimi in Dalmazia per fortificare le città e luoghi di quella provincia, vide ogni cosa, e restaurò con molta diligenza dove vide il bisogno esser maggiore; e perchè non potette egli spedirsi del tutto, vi lasciò Gian Girolamo suo nipote, il quale avendo ottimamente fortificata Zara, fece dai fondamenti la maravigliosa fortezza di S. Niccolò sopra la bocca del porto di Sebenico. Michele intanto, essendo stato con molta fretta mandato a Corfù, ristaurò in molti luoghi quella fortezza, ed il

simigliante fece in tutti i luoghi di Cipri e di Candia, sebbene indi a non molto gli fu forza, temendosi di non perdere quell'isola per le guerre turchesche che soprastavano, tornarvi, dopo avere rivedute in Italia le fortezze del dominio viniziano, a fortificare con incredibile prestezza la Canea, Candia, Retimo, e Settia; ma particolarmente la Canea, e Candia, la quale riedificò dai fondamenti e fece inespugnabile (10). Essendo poi assediata dal turco Napoli di Romania, fra per diligenza del Sammichele in fortificarla e bastionarla, ed il valore d'Agostino Clusoni Veronese capitano valorosissimo in difenderla con l'arme, non fu altrimenti presa dai nemici, nè superata. Le quali guerre finite, andato che fu il Sammichele col magnifico M. Tommaso Mozzenigo capitan generale di mare a fortificare di nuovo Corfù, tornarono a Sebenico, dove molto fu commendata la diligenza di Giangirolamo usata nel fare la detta fortezza di S. Niccolò. Ritornato poi il Sammichele a Vinezia, dove fu molto lodato per l'opere fatte in servigio di quella republbica, deliberarono di fare una fortezza sopra il lito, cioè alla bocca del porto di Vinezia (11): perchè, dandone cura al Sammichele, gli dissero, che se tanto aveva operato lontano di Vinezia, che egli pensasse quanto era suo debito di fare in cosa di tanta importanza, e che in eterno aveva da essere in su gli occhi del senato e di tanti signori; e che oltre ciò si aspettava da lui, oltre alla bellezza e fortezza dell'opera, singolare industria nel fondare sicuramente in luogo paludoso, fasciato d'ogn'intorno dal mare, e bersaglio de' flussi e riflussi, una macchina di tanta importanza. Avendo dunque il Sammichele non pure fatto un bellissimo e sicurissimo modello, ma anco pensato il modo da porlo in effetto e fondarlo, gli fu commesso che senza indugio si mettesse mano a lavorare; onde egli avendo avuto da que' signori tutto quello che bisognava, e preparata la materia, e ripieno de' fondamenti, e fatto oltre ciò molti pali ficcati con doppio ordine, si mise con grandissimo numero di persone perite in quell' acque a fare le cavazioni, ed a fare che con trombe ed altri istrumenti si tenessero cavate l'acque, che si vedevano di sotto risorgere per essere il luogo in mare. Una mattina poi per fare ogni sforzo di dar principio al fondare, avendo quanti uomini a ciò atti si potettono avere, e tutti i facchini di Vinezia, e presenti molti de' signori, in un subito con prestezza e sollecitudine incredibile si vinsero per un poco l' acque di maniera, che in un tratto si gettarono le prime pietre de' fondamenti sopra le palificate fatte; le quali pietre, essendo grandissime, pigliarono gran spazio e

fecero ottimo fondamento; e così continuandosi senza perder tempo a tenere l' acque cavate, si fecero quasi in un punto que' fondamenti contra l'opinione di molti, che avevano quella per opera del tutto impossibile. I quali fondamenti fatti, poichè furono lasciati riposare a bastanza, edificò Michele sopra quelli una terribile fortezza e maravigliosa, murandola tutta di fuori alla rustica con grandissime pietre d' Istria, che sono d' estrema durezza, e reggono ai venti, al gelo, ed a tutti i cattivi tempi; onde la detta fortezza oltre all' essere maravigliosa, rispetto al sito nel quale è edificata, è anco per bellezza di muraglia, e per la incredibile spesa, delle più stupende che oggi siano in Europa, e rappresenta la maestà e grandezza delle più famose fabbriche fatte dalla grandezza de' Romani. Imperocchè, oltre all' altre cose, ella pare tutta fatta d'un sasso, e, che intagliatosi un monte di pietra viva, se gli sia data quella forma, cotanto sono grandi i massi di che è murata, e tanto bene uniti e commessi insieme, per non dire nulla degli altri ornamenti nè dell'altre cose che vi sono, essendo che non mai se ne potrebbe dir tanto che bastasse. Dentro poi vi fece Michele una piazza con partimenti di pilastri ed archi d' ordine rustico, che sarebbe riuscita cosa rarissima, se non fusse rimasa imperfetta. Essendo questa grandissima macchina condotta al termine che si è detto, alcuni maligni ed invidiosi dissero alla signoria, che, ancorchè ella fusse bellissima e fatta con tutta le considerazioni, ella sarebbe nondimeno in ogni bisogno inutile, e forse anco dannosa; perciocchè nello scaricare dell'artiglieria, per la gran quantità e di quella grossezza che il luogo richiedeva, non poteva quasi essere che non s'aprisse tutta e rovinasse; onde parendo alla prudenza di que' signori che fusse ben fatto di ciò chiarirsi, come di cosa che molto importava, fecero condurvi grandissima quantità d'artiglierie e delle più smisurate che fussero nell'arsenale, ed empiute tutte le cannoniere di sotto e di sopra, e caricatele anco più che l'ordinario, furono scaricate tutte in un tempo; onde fu tanto il rumore, il tuono, ed il terremoto che si sentì, che parve che fusse rovinato il mondo, e la fortezza con tanti fuochi pareva un Mongibello ed un inferno: ma non per tanto rimase la fabbrica nella sua medesima sodezza e stabilità, il senato chiarissimo del molto valore del Sammichele, ed i maligni scornati e senza giudizio, i quali avevano tanta paura messa in ognuno, che le gentildonne gravide, temendo di qualche gran cosa, s'erano allontanate da Vinezia (12). Non molto dopo essendo ritornato sotto il dominio viniziano un luogo detto Murano (13) di non piccola importanza nei

liti vicini a Vinezia, fu rassettato e fortifica-
to con ordine del Sammichele con prestezza e
diligenza: e quasi ne'medesimi tempi divol-
gandosi tuttavia più la fama di Michele e di
Gio: Girolamo suo nipote, furono ricerchi
più volte l'uno e l'altro d'ándare a stare con
l'Imperatore Carlo V, e con Francesco re di
Francia; ma egli non vollono mai, anco che
fussero chiamati con onoratissime condizioni
lasciare i loro propri signori per andare a ser-
vire gli stranieri; anzi continuando nel loro
uffizio, andavano rivedendo ogni anno e ras-
settando, dove bisognava, tutte le città e for-
tezze dello stato viniziano. Ma più di tutti
gli altri fortificò Michele ed adornò la sua
patria Verona, facendovi, oltre all'altre cose,
quelle bellissime porte della città, che non
hanno in altro luogo pari; cioè la porta nuo-
va tutta di opera dorica rustica, la quale nel-
la sua sodezza e nell'essere gagliarda e mas-
siccia corrisponde alla fortezza del luogo, es-
sendo tutta murata di tufo e pietra viva, ed
avendo dentro stanze per i soldati che stanno
alla guardia, ed altri molti comodi non più
stati fatti in simile maniera di fabbriche. Que-
sto edifizio, che è quadro e di sopra scoperto,
e con le sue cannoniere servendo per cavalie-
re, difende due gran bastioni, ovvero torrio-
ni, che con proporzionata distanza tengono
nel mezzo la porta; ed il tutto è fatto con
tanto giudizio, spesa e magnificenza, che niu-
no pensava potersi fare per l'avvenire, come
non si era veduto per l'addietro, giammai al-
tr'opera di maggior grandezza, nè meglio in-
tesa, quando di lì a pochi anni il medesimo
Sammichele fondò e tirò in alto la porta,
detta volgarmente del Palio, la quale non è
punto inferiore alla già detta, ma anch'el-
la parimente è più bella, grande, maravi-
gliosa, ed intesa ottimamente. E di vero in
queste due porte si vede i signori viniziani
mediante l'ingegno di questo architetto ave-
re pareggiato gli edifizi e fabbriche degli an-
tichi Romani. Questa ultima porta adunque
è dalla parte di fuori d'ordine dorico con co-
lonne smisurate, che risaltano, striate tutte
secondo l'uso di quell'ordine; le quali colon-
ne, dico, che sono otto in tutto, sono poste
a due a due, quattro tengono la porta in mez-
zo con l'arme de'rettori della città fra l'una
e l'altra da ogni parte, e l'altre quattro si-
milmente a due a due fanno finimento negli
angoli della porta, la quale è di facciata lar-
ghissima, e tutta di bozze ovvero bugne, non
rozze, ma pulite, e con bellissimi ornamenti;
ed il foro ovvero vano della porta riman qua-
dro, ma d'architettura nuova, bizzarra, e bel-
lissima. Sopra è un cornicione dorico ricchis-
simo con sue appartenenze, sopra cui doveva
andare, come si vede nel modello, un fronte-

spizio con suoi fornimenti, il quale faceva pa-
rapetto all'artiglieria, dovendo questa porta
come l'altra, servire per cavaliero (14). Den-
tro poi sono stanze grandissime per i soldati,
con altri comodi ed appartamenti. Dalla ban-
da che è volta verso la città vi fece il Sam-
michele una bellissima loggia, tutta di fuori
d'ordine dorico e rustico, e di dentro tutta
lavorata alla rustica con pilastri grandissimi,
che hanno per ornamento colonne di fuori
tonde e dentro quadre e con mezzo risalto,
lavorate di pezzi alla rustica e con capitelli
dorici senza base, e nella cima un cornicio-
ne pur dorico ed intagliato, che gira tutta la
loggia, che è lunghissima, dentro e fuori. In-
somma quest'opera è maravigliosa; onde ben
disse il vero l'illustrissimo sig. Sforza Pallavici-
no governatore generale degli eserciti viniziani
quando disse, non potersi in Europa trovare
fabbrica alcuna che a questa possa in niun
modo agguagliarsi, la quale fu l'ultimo mi-
racolo di Michele; imperocchè avendo appe-
na fatto tutto questo primo ordine descritto,
finì il corso di sua vita; onde rimase imper-
fetta quest'opera, che non si finirà mai altri-
menti, non mancando alcuni maligni, come
quasi sempre nelle gran cose addiviene, che
la biasimano, sforzandosi di sminuire l'altrui
lodi con la malignità e maldicenza, poichè
non possono con l'ingegno pari cose a gran
pezzo operare. Fece il medesimo un'altra por-
ta in Verona, detta di S. Zeno, la qual'è bel-
lissima, anzi in ogni altro luogo sarebbe ma-
ravigliosa, ma in Verona è la sua bellezza
ed artifizio dall'altre due sopraddette offusca-
to. È similmente opera di Michele il bastio-
ne ovvero baluardo che è vicino a questa
porta, e similmente quello che è più a basso
riscontro a S. Bernardino, ed un altro mezzo
che è riscontro al Campo Marzio detto del-
l'Acquaio, e quello che di grandezza avanza
tutti gli altri, il quale è posto alla catena
dove l'Adice entra nella città. Fece in Pa-
dova il bastione detto il Cornaro, e quello pa-
rimente di S. Croce, i quali amendue sono
di maravigliosa grandezza, e fabbricati alla
moderna secondo l'ordine stato trovato da
lui (15). Imperocchè il modo di fare i bastioni
a cantoni fu invenzione di Michele, percioc-
chè prima si facevano tondi, e dove quella
sorte di bastioni erano molto difficili a guar-
darsi, oggi avendo questi dalla parte di fuori
un angolo ottuso, possono facilmente esser
difesi o dal cavaliero edificato vicino fra due
bastioni, ovvero dall'altro bastione, se sarà
vicino e la fossa larga. Fu anco sua invenzio-
ne il modo di fare i bastioni con le tre piazze,
perocchè le due dalle bande guardano e difen-
dono la fossa e le cortine con le cannoniere
aperte, ed il molone del mezzo si difende, e

offende il nemico dinanzi; il qual modo di fare è poi stato imitato da ognuno, e si è lasciata quell' usanza antica delle cannoniere sotterranee, chiamate case matte, nelle quali per il fumo ed altri impedimenti non si potevano maneggiare l'artiglierie; senza che indebolivano molte volte il fondamento de'torrioni e delle muraglie. Fece il medesimo due molto belle porte a Legnago. Fece lavorare in Peschiera nel primo fondare di quella fortezza, e similmente molte cose in Brescia; e tutto fece sempre con tanta diligenza e con sì buon fondamento, che niuna delle sue fabbriche mostrò mai un pelo. Ultimamente rassettò la fortezza della Chiusa sopra Verona, facendo comodo ai passeggieri di passare senza entrare per la fortezza, ma in tal modo però, che levandosi un ponte da coloro che sono di dentro, non può passare contra lor voglia nessuno, nè anco appresentarsi alla strada, che è strettissima e tagliata nel sasso. Fece parimente in Verona, quando prima tornò da Roma, il bellissimo ponte sopra l'Adice, detto il ponte nuovo, che gli fu fatto fare da M. Giovanni Emo, allora podestà di quella città, che fu ed è cosa maravigliosa per la sua gagliardezza. Fu eccellente Michele non pure nelle fortificazioni, ma ancora nelle fabbriche private, ne' tempii, chiese e monasteri, come si può vedere in Verona e altrove in molte fabbriche, e particolarmente nella bellissima ed ornatissima cappella de' Guareschi (16) in S. Bernardino, fatta tonda a uso di tempio, e d'ordine corintio, con tutti quegli ornamenti di che è capace quella maniera; la quale cappella, dico, fece tutta di quella pietra viva e bianca, che per lo suono che rende quando si lavora, è in quella città chiamata *bronzo*. E nel vero questa è la più bella sorte di pietra che dopo il marmo fino sia stata trovata insino a'tempi nostri, essendo tutta soda e senza buchi o macchie che la guastino. Per essere adunque di dentro la detta cappella di questa bellissima pietra, e lavorata da eccellenti maestri d'intaglio, e benissimo intesa, si tiene che per opera simile non sia oggi altra più bella in Italia, avendo fatto Michele girar tutta l'opera tonda in tal modo, che tre altari che vi sono dentro con i loro frontespizi, e cornici, e similmente il vano della porta, tutti girano a tondo perfetto, quasi a somiglianza degli usci che Filippo Brunelleschi fece nelle cappelle del tempio degli Angeli in Firenze, il che è cosa molto difficile a fare. Vi fece poi Michele dentro un ballatoio sopra il primo ordine che gira tutta la cappella, dove si veggiono bellissimi intagli di colonne, capitelli, fogliami, grottesche, pilastrelli, ed altri lavori intagliati con incredibile diligenza. La por-

ta di questa cappella fece di fuori quadra corintia bellissima, e simile ad un'antica che egli vide in un luogo, secondo che egli diceva, di Roma. Ben' è vero, che essendo quest'opera stata lasciata imperfetta da Michele non so per qual cagione ella fu o per avarizia o per poco giudizio fatta finire a certi altri, che la guastarono con infinito dispiacere di esso Michele, che vivendo se la vide storpiare in su gli occhi senza potervi riparare; onde alcuna volta si doleva con gli amici, solo per questo, di non avere migliaia di ducati per comperarla dall'avarizia d'una donna che, per spendere meno che poteva, vilmente la guastava (17). Fu opera di Michele il disegno del tempio ritondo della Madonna di Campagna vicino a Verona (18), che fu bellissimo, ancorchè la miseria, debolezza, e pochissimo giudizio dei deputati sopra quella fabbrica l'abbiano poi in molti luoghi storpiata; e peggio avrebbono fatto, se non avesse avutone cura Bernardino Brugnoli parente di Michele, e fattone un compiuto modello, col quale va oggi innanzi la fabbrica di questo tempio (19), e molte altre. Ai frati di S. Maria in Organo, anzi monaci di Monte Oliveto in Verona, fece un disegno, che fu bellissimo, della facciata della loro chiesa di ordine corintio, la quale facciata essendo stata tirata un pezzo in alto da Paolo Sammichele, si rimase, non ha molto a quel modo, per molte spese che furono fatte da que'monaci in altre cose, ma molto più per la morte di Don Cipriano Veronese (20), uomo di santa vita e di molta autorità in quella religione, della quale fu due volte generale, il quale l'aveva cominciata. Fece anco il medesimo in S. Giorgio di Verona, convento de' preti regolari di S. Giorgio in Alega, murare la cupola di quella chiesa, che fu opera bellissima, e riuscì contra l'opinione di molti, i quali non pensarono che mai quella fabbrica dovesse reggersi in piedi per la debolezza delle spalle che aveva; le quali poi furono in guisa da Michele fortificate, che non si ha più di che temere. Nel medesimo convento fece il disegno e fondò un bellissimo campanile di pietre lavorate, parte vive e parte di tufo, che fu assai bene da lui tirato innanzi ed oggi è seguita dal detto Bernardino suo nipote, che lo va conducendo a fine. Essendosi monsignor Luigi Lippomani vescovo di Verona risoluto di condurre a fine il campanile della sua chiesa, stato cominciato cento anni innanzi, ne fece fare un disegno a Michele, il quale lo fece bellissimo, avendo considerazione a conservare il vecchio e alla spesa che il vescovo vi potea fare. Ma un certo M. Domenico Porzio Romano suo vicario, persona poco intendente del fabbrica-

re, ancorchè per altro uomo dabbene, lasciatosi imbarcare da uno che ne sapea poco, gli diede cura di tirare innanzi quella fabbrica; onde colui murandola di pietre di monte non lavorate, e facendo nella grossezza delle mura le scale, le fece di maniera, che ogni persona, anco mediocremente intendente d'architettura, indovinò quello che poi successe, cioè che quella fabbica non istarebbe in piedi; e fra gli altri il molto reverendo fra Marco de' Medici Veronese, che, oltre agli altri suoi studi più gravi, si è dilettato sempre, come ancora fa dell'architettura, predisse quello che di cotal fabbica avverrebbe; ma gli fu risposto: Fra Marco vale assai nella professione delle sue lettere di filosofia e teologia, essendo lettor pubblico, ma nell' architettura non pesca in modo a fondo, che se gli possa credere. Finalmente arrivato quel campanile al piano delle campane, s'aperse in quattro parti di maniera, che dopo avere speso molte migliaia di scudi in farlo, bisognò dare trecento scudi a' muratori che lo gettassono a terra, acciò cadendo da per sè, come in pochi giorni arebbe fatto, non rovinasse all'intorno ogni cosa. E così sta bene che avvegna a chi lasciando i maestri buoni ed eccellenti, s'impaccia con ciabattini. Essendo poi il detto monsignor Luigi stato eletto vescovo di Bergamo, ed in suo luogo vescovo di Verona monsignor Agostino Lippomano, questi fece rifare a Michele il modello del detto campanile, e cominciarlo; e dopo lui, secondo il medesimo, ha fatto seguitare quell' opera, che oggi cammina assai lentamente, monsignor Girolamo Trivisani frate di S. Domenico, il quale nel vescovado succedette all' ultimo Lippomano. Il quale modello è bellissimo, e le scale vengono in modo accomodate dentro, che la fabbrica resta stabile e gagliardissima. Fece Michele ai signori conti della Torre Veronesi una bellissima cappella a uso di tempio tondo con l' altare in mezzo nella lor villa di Fumane (21); e nella chiesa del Santo in Padoa fu con suo ordine fabbricata una sepoltura bellissima per M. Alessandro Contarini procuratore di S. Marco, e stato provveditore dell'armata viniziana: nella quale sepoltura pare che Michele volesse mostrare in che maniera si deono fare simili opere, uscendo di un certo modo ordinario, che a suo giudizio ha piuttosto dell' altare e cappella, che di sepolcro. Questa, dico, che è molto ricca per ornamenti, e di composizione soda, e ha proprio del militare, ha per ornamento una Tetis, e due prigioni di mano di Alessandro Vittoria (22), che sopra tenute buone figure, ed una testa ovvero ritratto di naturale del detto signore col petto armato, stata fat-

ta di marmo dal Danese da Carrara (23). Vi sono oltre ciò altri ornamenti assai di prigioni, di trofei, e di spoglie militari, ed altri, de'quali non accade far menzione. In Vinezia fece il modello del monasterio delle monache di S. Biagio Catoldo, che fu molto lodato. Essendosi poi deliberato in Verona di rifare il lazzeretto, stanza ovvero spedale, che serve agli ammorbati nel tempo di peste, essendo stato rovinato il vecchio con altri edifizi che erano nei sobborghi, ne fu fatto fare un disegno a Michele, che riuscì oltre ogni credenza bellissimo, acciò fusse messo in opera in luogo vicino al fiume, lontano un pezzo e fuori della spianata. Ma questo disegno veramente bellissimo e ottimamente in tutte le parti considerato, il quale è oggi appresso gli eredi di Luigi Brugnoli nipote di Michele, non fu da alcuni per il loro poco giudizio e meschinità d'animo posto interamente in esecuzione, ma molto ristretto, ritirato, e ridotto al meschino da coloro i quali spesero l' autorità, che intorno a ciò avevano avuta del pubblico, in storpiare quell' opera, essendo morti anzi tempo alcuni gentiluomini, che erano da principio sopra ciò, ed avevano la grandezza dell'animo pari alla nobiltà. Fu similmente opera di Michele il bellissimo palazzo che hanno in Verona i signori conti da Canossa, il quale fu fatto edificare da monsignor reverendissimo di Bajus (24), che fu il conte Lodovico Canossa, uomo tanto celebrato da tutti gli scrittori de' suoi tempi (25). Al medesimo monsignore edificò Michele un altro magnifico palazzo nella villa di Grezzano sul veronese (26). D' ordine del medesimo fu rifatta la facciata de' conti Bevilacqua, e rassettate tutte le stanze del castello di detti signori, detto la Bevilacqua. Similmente fece in Verona la casa e facciata de'Lazzevoli, che fu molto lodata (27); e in Vinezia murò dai fondamenti il magnifico e ricchissimo palazzo de'Cornari (28) vicino a S. Polo, e rassettò un altro palazzo pur di casa Cornara, che a S. Benedetto all' Albore (29), per M. Giovanni Cornari, del quale era Michele amicissimo, e fu cagione che in questo dipingesse Giorgio Vasari nove quadri a olio per lo palco di una magnifica camera, tutta di legnami intagliati e messi d'oro riccamente. Rassettò medesimamente la casa de'Bragadini riscontro a santa Marina, e la fece comodissima ed ornatissima; e nella medesima città fondò e tirò sopra terra, secondo un suo modello e con spesa incredibile, il maraviglioso palazzo del nobilissimo M. Girolamo Grimani vicino a S. Luca sopra il canal grande (30). Ma non potè Michele, sopraggiunto dalla morte, condurlo egli stesso a fine, e gli altri architetti

presi in suo luogo da quel gentiluomo in molte parti ·alterarono il disegno e modello del Sammichele. Vicino a Castel Franco nei confini fra il trivisano e padovano, fu murato d'ordine dell'istesso Michele il famosissimo palazzo de' Soranzi (31), dalla detta famiglia detto la Soranza; il quale palazzo è tenuto, per abitura di villa, il più bello e più comodo, che insino allora fusse stato fatto in quelle parti. Ed a Piombino in contado fece la casa Cornara, e tante altre fabbriche private, che troppo lunga storia sarebbe volere di tutte ragionare; basta aver fatto menzione delle principali (32). Non tacerò già, che fece le bellissime porte di due palazzi: l'una fu quella de'rettori e del capitano (33), e l'altra quella del palazzo del podestà (34), amendue in Verona (35), e lodatissime, sebbene quest'ultima, che è d'ordine ionico con doppie colonne ed intercolonni ornatissimi, ed alcune vittorie negli angoli, pare per la bassezza del luogo dove è posta alquanto nana, essendo massimamente senza piedistallo, e molto larga per la doppiezza delle colonne; ma così volle M. Giovanni Delfini che la fe'fare (36). Mentre che Michele si godeva nella patria un tranquill'ozio, e l'onore e riputazione che le sue onorate fatiche gli avevano acquistate, gli sopravvenne una nuova, che l'accorò di maniera, che finì il corso della sua vita (37). Ma perchè meglio s'intenda il tutto, e si sappiano in questa vita tutte le bell'opere de' Sammicheli dirò alcune cose di Giangirolamo nipote di Michele.

Costui adunque, il quale nacque di Paolo fratello cugino di Michele, essendo giovane di bellissimo spirito fu nelle cose d'architettura con tanta diligenza instrutto da Michele e tanto amato, che in tutte l'imprese ·d'importanza, e massimamente di fortificazione lo volea sempre seco: perchè divenuto in breve tempo con ·l'aiuto di tanto maestro in modo eccellente, che si potea commettergli ogni difficile impresa di fortificazione, della quale maniera d'architettura si dilettò in particolare, fu dai signori viniziani conosciuta la sua virtù; ed egli messo nel numero dei loro architetti, ancorchè fusse molto giovane, con buona provisione; e dopo mandato ora in un luogo ed ora in altro a rivedere e rassettare le fortezze del loro dominio, e talora a mettere in esecuzione i disegni di Michele suo zio. Ma oltre agli altri luoghi, si adoperò con molto giudizio e fatica nella fortificazione di Zara, e nella maravigliosa fortezza di S. Niccolò in Sebenico, come s'è detto, posta in sulla bocca del porto; la qual fortezza, che da lui fu tirata su dai fondamenti, è tenuta, per fortezza privata, una delle più forti e meglio intese che si possa vedere. Riformò ancora con suo di-

segno e giudizio del zio la gran fortezza di Corfù, riputata la chiave d'Italia da quella parte. In questa, dico, rifece Giangirolamo, i due torrioni che guardano verso terra, facendogli molto maggiori e più forti che non erano prima, e con le cannoniere e piazze scoperte che fiancheggiano la fossa alla moderna, secondo l'invenzione del zio. Fatte poi allargare le fosse, molto più che non erano, fece abbassare un colle, che essendo vicino alla fortezza parea che la sopraffacesse. Ma oltre a molt'altre cose che vi fece con molta considerazione, questa piacque estremamente, che in un cantone della fortezza fece un luogo assai grande e forte, nel quale in tempo d'assedio possono stare in sicuro i popoli di quell'isola, senza pericolo di esser presi da'nemici: per le quali opere venne Giangirolamo in tanto credito appresso detti signori, che gli ordinarono una provvisione eguale a quella del zio, non lo giudicando inferiore a lui, anzi in questa pratica delle fortezze superiore; il che era di somma contentezza a Michele, il quale vedeva la propria virtù avere tanto accrescimento nel nipote, quanto a lui toglieva la vecchiezza di potere più oltre caminare. Ebbe Giangirolamo, oltre al gran giudizio di conoscere la qualità de' siti, molta industria in sapergli rappresentare con disegni e modelli di rilievo, onde faceva vedere ai suoi signori insino alle menomissime cose delle sue fortificazioni in bellissimi modelli di legnáme che faceva fare; la qual diligenza piaceva loro infinitamente, vedendo essi senza partirsi di Vinezia giornalmente come le cose passavano ne' più lontani luoghi di quello stato; ed a fine che meglio fussero veduti da ognuno, gli tenevano nel palazzo del principe in luogo dove que' signori potevano vedergli a loro posta. E perchè così andasse Giangirolamo seguitando di fare, non pure gli rifacevano le spese fatte in ·condurre detti modelli, ma anco molte altre cortesie. Potette esso Giangirolamo andare a servire molti signori con grosse provvisioni, ma non volle mai partirsi dai suo'signori viniziani: anzi per consiglio del padre e del zio tolse moglie in Verona una nobile giovinetta de'Fracastori, con animo di. sempre starsi in quelle ·parti. Ma non essendo anco con la sua amata sposa, chiamata madonna Ortensia, dimorato se non pochi giorni, fu dai suoi signori chiamato a Vinezia, e di lì con molta fretta mandato in Cipri a vedere tutti i luoghi di quell'isola con dar commissione a tutti gli ufficiali che lo provvedessino di quanto gli facesse bisogno in ogni cosa. Arrivato dunque Giangirolamo in quell'isola, in tre mesi la girò e vide tutta diligentemente, mettendo ogni cosa in disegno e scrittura, per potere di tutto dar rag-

guaglio a' suoi signori. Ma mentre che attendeva con troppa cura e sollecitudine al suo uffizio, tenendo poco conto della sua vera vita, negli ardentissimi caldi che allora erano in quell'isola infermò d'una febbre pestilente, che in sei giorni gli levò la vita, sebbene dissero alcuni che egli era stato avvelenato. Ma comunque si fusse morì contento, essendo ne' servigi de' suoi signori, ed adoperato in cose importanti da loro, che più avevano creduto alla sua fede e professione di fortificare, che a quella di qualunque altro. Subito che fu ammalato, conoscendosi mortale, diede tutti i disegni e scritti che aveva fatto delle cose di quell'isola, in mano di Luigi Brugnuoli suo cognato ed architetto, che allora attendeva alla fortificazione di Famagosta, che è la chiave di quel regno, acciò gli portasse a' suoi signori. Arrivata in Vinezia la nuova della morte di Giangirolamo, non fu niuno di quel senato che non sentisse incredibile dolore della perdita d'un sì fatt' uomo e tanto affezionato a quella repubblica. Morì Giangirolamo di età di quarantacinque anni, ed ebbe onorata sepoltura in S. Niccolò di Famagosta dal detto suo cognato, il quale poi, tornato a Vinezia, presentò i disegni e scritti di Giangirolamo: il che fatto, fu mandato a dar compimento alla fortificazione di Legnago, là dove era stato molti anni ad eseguire i disegni e modelli del suo zio Michele. Nel qual luogo non andò molto, che si morì, lasciando due figliuoli, che sono assai valenti uomini nel disegno e nella pratica d'architettura; conciosiachè Bernardino il maggiore ha ora molte imprese alle mani, come la fabbrica del campanile del duomo e di quello di S. Giorgio, la Madonna detta di Campagna, nelle quali ed altre opere che fa in Verona ed altrove riesce eccellente, e massimamente nell'ornamento e cappella maggiore di S. Giorgio di Verona, la quale è d'ordine composito, e tale, che per grandezza, disegno, e lavoro, affermano i Veronesi non credere che si trovi altra a questa pari in Italia. Quest'opera, dico, la quale va girando secondo che fa la nicchia, è d'ordine corintio con capitelli composti, colonne doppie di tutto rilievo, e con i suoi pilastri dietro. Similmente il frontespizio, che la ricopre tutta, gira anch'egli con gran maestria, secondo che fa la nicchia, ed ha tutti gli ornamenti che cape quell'ordine; onde monsignor Barbaro eletto patriarca d'Aquileia, uomo di queste professioni intendentissimo e chen'ha scritto(38), nel ritornare dal concilio di Trento vide non senza maraviglia quello che di quell'opera era fatto, e quello che giornalmente si lavorava; ed avendola più volte considerata, ebbe a dire non aver mai veduta simile e non po-

tersi far meglio: e questo basti per saggio di quello che si può dall'ingegno di Bernardino, nato per madre de' Sammicheli, sperare.

Ma per tornare a Michele, da cui ci partimmo non senza cagione poco fa, gli arrecò tanto dolore la morte di Giangirolamo, in cui vide mancare la casa de' Sammicheli, non essendo del nipote rimasi figliuoli, ancorchè si sforzasse di vincerlo e ricuoprirlo, che in pochi giorni fu da una maligna febbre ucciso, con incredibile dolore della patria e de' suoi illustrissimi signori. Morì Michele l'anno 1559, e fu sepolto in S. Tommaso de' frati Carmelitani dove è la sepoltura antica de' suoi maggiori; ed oggi M. Niccolò Sammichele medico ha messo mano a fargli un sepolcro onorato, che si va tuttavia mettendo in opera. Fu Michele di costumatissima vita, ed in tutte le sue cose molto onorevole; fu persona allegra, ma però mescolato col grave; fu timorato di Dio e molto religioso, intanto che non si sarebbe mai messo a fare alcuna cosa, che prima non avesse udito messa divotamente e fatte sue orazioni; e nel principio dell'imprese d'importanza faceva sempre la mattina innanzi ad ogni altra cosa cantar solennemente la messa dello Spirito Santo, o della Madonna (39). Fu liberalissimo e tanto cortese con gli amici, che così erano egli no delle cose di lui signori, come egli stesso. Nè tacerò qui un segno della sua lealissima bontà, il quale credo che pochi altri sappiano, fuor che io. Quando Giorgio Vasari, del quale come s'è detto fu amicissimo, partì ultimamente da lui in Venezia, gli disse Michele: Io voglio che voi sappiate, M. Giorgio, che quando io stetti in mia giovanezza a Monte Fiascone, essendo innamorato della moglie d'uno scarpellino, come volle la sorte, ebbi da lei cortesemente, senza che mai niuno da me lo risapesse, tutto quello che io desiderava. Ora avendo io inteso che quella povera donna è rimasa vedova e con una figliuola da marito, la quale dice avere di me conceputa, voglio, ancorchè possa agevolmente essere, che ciò, come io credo, non sia vero; portatele questi cinquanta scudi d'oro e dategliene da mia parte per amor di Dio, acciò possa aiutarsi ed accomodare secondo il grado suo la figliuola. Andando dunque Giorgio a Roma, giunto in Monte Fiascone, ancorchè la buona donna gli confessasse liberamente quella sua putta non essere figliuola di Michele, ad ogni modo, siccome egli aveva commesso, gli pagò i detti danari, che a quella povera femmina furono così grati come ad un altro sarebbono stati cinquecento. Fu dunque Michele cortese sopra quanti uomini furono mai; conciofussechè non sì tosto sapeva il bisogno e desiderio degli ami-

ci, che cercava di compiacergli, se avesse dovuto spendere la vita; nè mai alcuno gli fece servizio, che non ne fusse in molti doppi ristorato. Avendogli fatto Giorgio Vasari in Vinezia un disegno grande con quella diligenza che seppe maggiore, nel quale si vedeva il superbissimo Lucifero con i suoi seguaci vinti dall' Angelo Michele piovere rovinosamente di cielo in un orribile inferno, non fece altro per allora che ringraziarne Giorgio quando prese licenza da lui; ma non molti giorni dopo tornando Giorgio in Arezzo, trovò il Sammichele aver molto innanzi mandato a sua madre, che si stava in Arezzo, una soma di robe così belle ed onorate, come se fusse stato un ricchissimo signore, e con una lettera nella quale molto l'onorava per amore del figliuolo. Gli vollero molte volte i signori vineziani accrescere la provvisione, ed egli ciò ricusando, pregava sempre che in suo cambio l'accrescessero ai nipoti. Insomma fu Michele in tutte le sue azioni tanto gentile, cortese, ed amorevole, che meritò essere amato da infiniti signori: dal cardinale de'Medici, che fu papa Clemente VII, mentre che stette a Roma, dal cardinal Alessandro Farnese, che fu Paolo III, dal divino Michelagnolo Buonarroti, dal signor Francesco Maria duca d'Urbino, e da infiniti gentiluomini e senatori vineziani. In Verona fu suo amicissimo fra Marco de'Medici (40) uomo di letteratura e bontà infinita, e molti altri, de' quali non accade al presente far menzione.

Or per non avere a tornare di qui a poco a parlare de' Veronesi, con questa occasione dei sopraddetti farò in questo luogo menzione d'alcuni pittori di quella patria, che oggi vivono e sono degni di essere nominati, e non passati in niun modo con silenzio; il primo de'quali è Domenico del Riccio (41), il quale in fresco ha fatto di chiaroscuro, e alcune cose colorite, tre facciate nella casa di Fiorio della Seta (42) in Verona sopra il ponte nuovo, cioè le tre che non rispondono sopra il ponte, essendo la casa isolata. In una sopra il fiume sono battaglie di mostri marini, in un'altra le battaglie de'Centauri e molti fiumi, nella terza sono due quadri coloriti; nel primo, che è sopra la porta, è la mensa degli Dei, e nell'altro sopra il fiume sono le nozze finte fra il Benaco, detto il lago di Garda, e Caride ninfa finta per Garda, de' quali nasce il Mincio fiume, il quale veramente esce del detto lago. Nella medesima casa è un fregio grande, dove sono alcuni trionfi coloriti e fatti con bella pratica e maniera (43). In casa M. Pellegrino Ridolfi, pur in Verona, dipinse il medesimo la incoronazione di Carlo V imperadore, e quando, dopo essere coronato in Bologna, cavalca con il papa per la città

con grandissima pompa (44). A olio ha dipinto la tavola principale della chiesa che ha nuovamente edificata il duca di Mantova vicina al castello, nella quale è la decollazione e martirio di S. Barbara, con molta diligenza e giudizio lavorata; e quello che mosse il duca a far fare quella tavola a Domenico, si fu l'aver veduta ed essergli molto piaciuta la sua maniera in una tavola, che molto prima aveva fatta Domenico nel duomo di Mantova nella cappella di S. Margherita a concorrenza di Paulino che fece quella di S. Antonio, di Paolo Farinato che dipinse quella di S. Martino, e di Battista del Moro che fece quella della Maddalena. I quali tutti quattro Veronesi furono là condotti da Ercole cardinale di Mantova per ornare quella chiesa, da lui stata rifatta col disegno di Giulio Romano. Altre opere ha fatto Domenico in Verona, Vicenza, Vinezia, ma basti aver detto di queste. È costui costumato, e virtuoso artefice, perciocchè oltre la pittura, è ottimo musico, e de' primi dell'accademia nobilissima de' Filarmonici di Verona. Nè sarà a lui inferiore Felice suo figliuolo, il quale, ancorchè giovane, si è mostrato più che ragionevole pittore in una tavola che ha fatto nella chiesa della Trinità, dentro la quale è la Madonna, e sei altri santi grandi quanto il naturale. Nè è di ciò maraviglia, avendo questo giovane imparato l'arte in Firenze, dimorando in casa di Bernardo Canigiani gentiluomo fiorentino, e compare di Domenico suo padre.

Vive anco nella medesima Verona Bernardino detto l'India (45) il quale, oltre a molte altre opere, ha dipinto in casa del conte Marc'Antonio del Tiene nella volta d'una camera in bellissime figure la favola di Psiche; ed un'altra camera ha con belle invenzioni e maniera di pitture dipinta al conte Girolamo da Canossa (46). È anco molto lodato pittore Eliodoro Forbicini, giovane di bellissimo ingegno ed assai pratico in tutte le maniere di pitture, ma particolarmente nel far grottesche, come si può vedere nelle dette due camere ed altri luoghi, dove ha lavorato. Similmente Battista da Verona (47), il quale è così e non altrimenti fuori della patria chiamato, avendo avuto i primi principj della pittura da suo zio in Verona, si pose con l'eccellente Tiziano in Vinezia, appresso il quale è divenuto eccellente pittore. Dipinse costui, essendo giovane, in compagnia di Paulino una sala a Tiene sul vicentino nel palazzo del collaterale Portesco, dove fecero un infinito numero di figure, che acquistarono all'uno ed all'altro credito e riputazione. Col medesimo lavorò molte cose a fresco nel palazzo della Soranza a Castelfranco, essendovi amendue mandati a lavorare da Mi-

chele Sammichele, che gli amava come fi-
gliuoli. Col medesimo dipinse ancora la fac-
ciata della casa di M. Antonio Cappello, che
è in Vinezia sopra il canal grande; e dopo ,
pur insieme, il palco ovvero soffittato della
sala del consiglio de'Dieci, dividendo i qua-
dri fra loro. Non molto dopo essendo Battista
chiamato a Vicenza, vi fece molte opere den-
tro e fuori; ed in ultimo ha dipinto la faccia-
ta del monte della pietà, dove ha fatto un nu-
mero infinito di figure nude maggiori del na-
turale in diverse attitudini con bonissimo di-
segno, e in tanti pochi mesi, che è stato una
maraviglia. E se tanto ha fatto in sì poca età,
che non passa trent'anni, pensi ognuno quel-
lo che di lui si può nel processo della vita
sperare. È similmente Veronese un Paulino
pittore (48), che oggi è in Vinezia in bonissi-
mo credito, conciosiachè, non avendo ancora
più di trent'anni, ha fatto molte opere lode-
voli. Costui essendo in Verona nato d'uno
scarpellino, o, come dicono in que' paesi,
d'un tagliapietre, ed avendo imparato i prin-
cipj della pittura da Giovanni Caroto Vero-
nese (49), dipinse, in compagnia di Battista
sopraddetto, in fresco la sala del collaterale
Portesco a Tiene nel Vicentino; e dopo col
medesimo alla Soranza molte opere fatte con
disegno, e giudizio, e bella maniera (50). A
Masiera vicino ad Asolo nel trivisano ha di-
pinto la bellissima casa del sig. Daniello Bar-
baro eletto patriarca d'Aquileia (51). In Ve-
rona nel refettorio di S. Nazzaro monasterio
de'monaci neri ha fatto in un gran quadro di
tela la cena che fece Simon lebbroso al Si-
gnore, quando la peccatrice se gli gettò a'pie-
di, con molte figure, ritratti di naturale, e
prospettive rarissime, e sotto la mensa sono
due cani tanto belli che paiono vivi e natu-
rali, e più lontano certi storpiati ottimamen-
te lavorati. È di mano di Paulino in Vine-
zia nella sala del consiglio de'Dieci e in un
ovato, che è maggiore d'alcuni altri che vi
sono, e nel mezzo del palco come principale,
un Giove che scaccia i vizj, per significare
che quel supremo magistrato ed assoluto scac-
cia i vizj, e castiga i cattivi e viziosi uomini.
Dipinse il medesimo il soffittato, ovvero pal-
co della chiesa di S. Sebastiano, che è opera
rarissima, e la tavola della cappella maggio-
re con alcuni quadri che a quella fanno orna-
mento, e similmente le portelle dell'organo,
che tutte sono pitture veramente lodevolissi-
me (52). Nella sala del gran consiglio dipin-
se in un quadro grande Federigo Barbarossa
che s'appresenta al papa con buon numero di
figure varie d'abiti e di vestiti, e tutte bellis-
sime e veramente rappresentano la corte d'un
papa e d'un imperatore ed un senato vinezia-
no, con molti gentiluomini e senatori di quella

repubblica ritratti di naturale; ed in somma
quest'opera è per grandezza, disegno, e belle e
varie attitudini tale, che è meritamente lodata
da ognuno. Dopo questa storia dipinse Paulino
in alcune camere, che servono al detto consiglio
de'Dieci, i palchi di figure a olio, che scortano
molto, e sono rarissime. Similmente dipinse per
andare a S. Maurizio da S. Moisè la facciata a
fresco della casa d'un mercatante, che fu o-
pera bellissima, ma il marino (53) la va con-
sumando a poco a poco. A Cammillo Trivi-
sani in Murano dipinse a fresco una loggia
ed una camera, che fu molto lodata, ed in S.
Giorgio Maggiore di Vinezia fece in testa di
una gran stanza le nozze di Cana Galilea a
olio (54), che fu opera maravigliosa per gran-
dezza, per numero di figure, per varietà d' a-
biti, e per invenzione; e se, bene mi ricorda,
vi si veggiono più di centocinquanta teste
tutte variate e fatte con gran diligenza. Al
medesimo fu fatto dipignere dai procuratori
di S. Marco certi tondi angolari, che sono nel
palco della libreria Nicena (55), che alla si-
gnoria fu lasciata dal cardinale Bessarione
con un tesoro grandissimo di libri greci; e
perchè detti signori, quando cominciarono a
far dipignere la detta libreria, promisero a chi
meglio in dipingendola operasse un premio di
onore, oltre al prezzo ordinario, furono divi-
si i quadri fra i migliori pittori che allora
fossero in Vinezia. Finita l'opera, dopo esse-
re state molto ben considerate le pitture dei
detti quadri fu posta una collana d'oro al collo
a Paulino, come a colui che fu giudicato me-
glio di tutti gli altri aver operato; ed il qua-
dro, che diede la vittoria ed il premio dell'o-
nore, fu quello dove è dipinta la Musica, nel
quale sono dipinte tre bellissime donne gio-
vani, una delle quali, che è la più bella, suo-
na un gran lirone da gamba, guardando a
basso il manico dello strumento, e stando con
l'orecchio ed attitudine della persona e con
la voce attentissima al suono; dell'altre due
una suona un liuto, e l'altra canta al libro.
Appresso alle donne è un Cupido senza ale,
che suona un gravecembolo, dimostrando
che dalla musica nasce amore, ovvero che a-
more è sempre in compagnia della musica; e
perchè mai non se ne parte, lo fece senz'a-
le. Nel medesimo dipinse Pan, Dio, secondo
i poeti, de' pastori con certi flauti di scorze
d'alberi a lato, quasi voti, consecrati da pasto-
ri stati vittoriosi nel sonare. Altri due quadri
fece Paulino nel medesimo luogo: in uno è
l'Aritmetica con certi filosofi vestiti all'anti-
ca, e nell'altro l'Onore, al quale, essendo in
sedia, si offeriscono sacrifici e si porgono co-
rone reali. Ma perciocchè questo giovane è
appunto in sul bello dell'operare e non arri-
va a trentadue anni, non ne dirò altro per o-

ra (56). È similmente Veronese Paulo Farinato valente dipintore (57), il quale essendo stato discepolo di Niccola Ursino (58), ha fatto molte opere in Verona; ma le principali sono una sala nella casa de' Fumanelli, colorita a fresco e piena di varie storie, secondo che volle M. Antonio gentiluomo di quella famiglia, e famosissimo medico in tutta Europa; e due quadri grandissimi in S. Maria in Organi nella cappella maggiore (59), in uno de' quali è la storia degl'Innocenti, e nell'altro è quando Costantino imperatore si fa portare molti fanciulli innanzi per uccidergli e bagnarsi del sangue loro per guarire della lebbra (60). Nella nicchia poi della detta cappella sono due gran quadri, ma però minori

de' primi; in uno è Cristo che riceve S. Piero che verso lui cammina sopra l'acque, e nell'altro il desinare che fa S. Gregorio a certi poveri. Nelle quali tutte opere, che molto sono da lodare, è un numero grandissimo di figure fatte con disegno, studio, e diligenza. Di mano del medesimo è una tavola di S. Martino, che fu posta nel duomo di Mantoa, la quale egli lavorò a concorrenza degli altri suoi compatriotti, come s'è detto pur ora. E questo fia il fine della vita dell' eccellente Michele Sammichele, e degli altri valenti uomini veronesi, degni certo d' ogni lode per l'eccellenza dell'arti, e per la molta virtù loro.

ANNOTAZIONI

(1) Il Duomo è ottangolare, e di bellissima forma con una cupola molto svelta e graziosa. *(Bottari)*

(2) Delle opere fatte dal Sanmicheli in Orvieto, e principalmente nel Duomo, è da vedersi la storia di questo tempio scritta dal P. Guglielmo della Valle, ed impressa in Roma nel 1791 dai Lazzarini.

(3) È una camera sepolcrale sotterranea. Di questa e delle altre fabbriche dei Sanmicheli nominate in questa vita si hanno i disegni corredati di dotte illustrazioni nell' opera intitolata: *Le Fabbriche civili, ecclesiastiche e militari di Michele Sanmicheli Arch. veron. disegnate ed incise da Fran. Ronzani e Gerol. Luciolli*. Venezia presso Gius. Antonelli 1831. Di detta opera ci siamo giovati per diverse delle seguenti annotazioni.

(4) Erano allora minacciate dall' esercito del Duca di Borbone *(N. dell' Ediz. di Ven.)*

(5) E questo il bastione detto *delle Maddalene*, eretto l' anno 1527; ed è il primo di figura angolare che sia stato costruito; onde il Sanmicheli deve tenersi pel vero ristauratore dell'arte di fortificare le piazze, e va anteposto al celebre Marchi, e molto più al troppo decantato Vauban. Neppure Antonio Colonna che è più antico di questi, dee aver preceduto il nostro Architetto in questo genere di fortificazione; imperocchè essendo egli nato nel 1513 non poteva nel 1527 aver costruiti baluardi nè angolari nè rotondi.

(6) Molte opere vi sono state aggiunte dipoi.

(7) Dei Baluardi e delle mura d' Orzinuovi fu decretata, or son pochi anni, la demolizione.

(8) Più accertate notizie attinte da sicuri

fonti dal P. Della Valle, assicurano che il castello e le mura di Casale non sono opera di Matteo; forse egli vi avrà fatto alcune riparazioni, non sembrando possibile che il Vasari conoscente di Michele, e da lui e dal P. Marco de' Medici informato di tante cose intorno alle opere sue e degli altri veronesi, potesse avventurare una proposizione che non avesse neppur l' ombra di verità.

(9) Crede il citato della Valle che qui si parli del Deposito di Maria figlia di Stefano re di Servia, Marchesana di Monferrato, il quale fu barbaramente guasto dalle truppe Gallo-Ispane nel 1746, e poscia distrutto; ma quest'opera vuolsi scolpita da Michelozzo. Il Vasari non dice a chi appartenesse il sepolcro.

(10) La fortezza di Candia potette resistere venti anni all'assedio delle armi ottomane.

(11) Il porto chiamasi adesso *di S. Andrea di Lido* per esser situato vicino alla chiesa, or demolita, di detto santo.

(12) Egli aveva anche provveduto alla facile uscita del fumo dalla galleria che rimaneva dietro a tutta la fronte; ma questa galleria fu demolita sul principio del passato secolo da un ingegnere straniero.

(13) Dee leggersi *Marano*, castello lungo la costa dell' Adriatico, e non già *Murano* ch' è un'isola presso Venezia, famosa per le sue fabbriche di margarite di vetro, chiamate *conterie*. *(Dall' Ediz. di Venez.)*

(14) Gli illustratori delle tavole componenti l' opera sopraccitata, sono di parere che il nostro biografo vedesse soltanto un modello, il quale non fosse poi messo in opera dal Sanmicheli; apparendo chiaro dall' esame

della fabbrica, che l'architetto non aveva intenzione di farla servire e da porta e da cavaliere ad un tempo; come pure si conosce che sopra il cornicione dorico non voleva aggiungere il frontespizio.

(15) Il Vasari è il primo storico che abbia assicurato all' Italia, e più particolarmente a Verona, l' onore dell' invenzione della moderna maniera di fortificare le piazze. Ma ciò gli farà egli merito presso i suoi detrattori?

(16) Nome gentilizio della famiglia Raimondi ; Oggi peraltro chiamasi *la Cappella Pellegrini*. La fondatrice fu Margherita Pellegrini vedova di Benedetto Raimondi, la quale morì nel 1557 prima che la fabbrica fosse condotta a termine. Nel 1793 venne restaurata e compita a spese del maresciallo Carlo Pellegrini colla direzione dell'Architetto Cav: Giuliari, il quale a vantaggio delle arti ne pubblicò una magnifica edizione. Vedi *Cappella della famiglia Pellegrini esistente nella Chiesa di S. Bernardino in Verona, pubblicata e illustrata dal Conte Bartolommeo Giuliari in 30 tavole*. Verona 1816. in fol.

(17) Certamente non dee intendersi qui, come alcuni han creduto, che il Vasari vituperi la buona Margherita Pellegrini fondatrice, perchè essa conoscendo di non poter viver tanto da vederla finita, ebbe cura di ordinarne il compimento agli eredi. Il Vasari adunque dee parlare di qualche avara femmina stata tra gli eredi di lei; essendo pur troppo vero che la fabbrica, dopo la ringhiera colla quale termina il primo ordine, fu continuata in modo contrario all' intenzione del Sanmicheli; talchè il prelodato Cav: Giuliari dovette esercitar bene il suo ingegno per purgarla dalle intrusevi deformità, e darle la sua vera forma.

(18) Rimane sulla grande strada di Venezia, un miglio distante da Verona.

(19) Fu posta la prima pietra, l' anno stesso in che morì il Sanmicheli.

(20) D. Cipriano fu da *Nona*, non da *Verona*. (Temanza)

(21) La pianta è ottagona. L' altare che adesso vi si vede non è certamente del Sanmicheli, essendo di cattivo stile.

(22) E sono quelli dalla parte sinistra del riguardante. Lo scultore Alessandro Vittoria era di Trento. Di lui parla di nuovo lo storico nella vita del Sansovino.

(23) Del Danese è stato parlato altre volte. Vedi a p. 593 e la respettiva annotazione; e a p. 654 col. I. e 2; e 665 col. 2.

(24) Ossia di Bajeux.

(25) Il Canobio *(Orig. Fam. Canos.)* vuole che fosse fatto edificare da Galeazzo nipote di esso vescovo.

(26) Di questo palazzo poco adesso si vede

che sia secondo il disegno del Sanmicheli: vaste aggiunte vi furono fatte nel secolo XVIII.

(27) Appartiene alla nobil famiglia Pompei.

(28) Ora dei Mocenigo.

(29) Chiamasi Palazzo Spinelli.

(30) In questo bellissimo palazzo, è attualmente l' Uffizio delle Poste.

(31) Il palazzo de' Soranzi fu negli andati tempi demolito; ma levati gli affreschi di Paolo e della sua scuola per cura del N. U. Filippo Balbi, si conservano tuttavia a decoro ed utile delle arti *(Ediz. di Ven.)*.

(32) Vedi l' opera citata sopra nella nota 3.

(33) Ossia del veneto Prefetto. Ora vi è il Tribunale.

(34) Adesso del R.º Delegato.

(35) Nella piazza de' Signori.

(36) Volle cioè che si conservasse l' altezza del palco e l' ordine delle finestre preesistenti; e però il Sanmicheli non potette dare alla porta una sveltezza maggiore.

(37) Qual fosse la trista nuova s' intenderà più sotto.

(38) Tradusse e comentò Vitruvio.

(39) Di questo illustre Architetto compose un bell' elogio Antonio Selva: fu stampato in Roma nel 1814. È degna altresì d'esser letta la vita che ne scrisse il Temanza.

(40) Fra Marco fu uno dei corrispondenti del Vasari, e da esso ebbe la maggior parte delle notizie risguardanti gli artefici veronesi e dello stato.

(41) Nominato anche nella vita di Valerio Vicentino a pag. 678 col. I. V. la nota 13 di detta vita.

(42) Oggi Murari dalla Corte.

(43) Le pitture qui ricordate han sofferto non poco danno dal tempo; malgrado ciò vi resta ancora da appagare un intelligente. G. B. da Persico nella sua *Descrizione di Verona* le descrive con esattezza onde non se ne perda la memoria. La Facciata ove son figurate le nozze del Benaco colla Caride si vede in una prospettiva incisa da F. Huret, e posta nell' Opera del Panvinio *Antiquit. Veronen.* Lib. VII. p. 204.

(44) Anche di questo bel dipinto leggesi una minuta descrizione nella detta opera di G. B. da Persico. Nel 1791 fu fatta incidere dal Card. Carrara, fuorchè una porzione rappresentante un baccanale, perchè forse creduta non conveniente alla dignità del subbietto.

(45) Fu Bernardino figliuolo di Tullio India, pittore anch'esso non volgare, specialmente nel far ritratti, e copiatore eccellente. Di Bernardino si trovano opere colle date dal 1568 al 1584.

(46) Due sono le stanze dipinte da Bernardino nel palazzo Canossa.

(47) Battista Fontana veronese.

(48) Questi è il gran Paolo Caliari, detto dai più Paolo Veronese. L'autore delle mordaci postille attribuite ad Agostino Caracci, se la prende col Vasari perchè ha speso poche parole intorno a sì eccellente pittore: ma il Vasari è compatibile: parlava allora d'un giovine di circa trent'anni, il quale vivendo in un paese abbondante di pittori di merito distintissimo, non aveva potuto tanto presto acquistare tal fama da superar quella di molti altri che avean preso posto nella pubblica opinione. È difficile che uno scrittore trattando di contemporanei, i quali sieno a principio della loro carriera, possa prevedere in qual concetto gli avranno i posteri che gli giudicano a carriera compita. Tuttavia il nostro scrittore mostra d'avere assai in pregio le opere del giovine Paolino, e non gli è scarso d'encomio. V. più sotto la nota 56.

(49) Giovanni Caroto era fratello di Gio: Francesco. Di ambedue è stato parlato dopo la vita di Fra Giocondo a pag. 649 col. 2. e pag. 652 col. I.

(50) Vedi sopra la nota 31.

(51 Questa casa è ora posseduta da' Conti Manin ed è l'ammirazione de' forestieri *(Ediz. di Ven.)*.

(52) La chiesa di S. Sebastiano si può chiamare una completa galleria Paolesca; ivi Paolo è anche sepolto ed il suo busto è opera di Matteo Carmero *(Ediz. di Ven.)*.

(53) Cioè il vento marino.

(54) Trasportato questo maraviglioso dipinto a Parigi nel 1797, non è più ritornato. Altre Cene si hanno di mano di Paolo, o

della sua Scuola, tra cui è bellissima quella che si conserva nell'antico convento del monte di Vicenza *(Dall' Ediz. di Ven.)*.

(55) È questo il soffitto dell'antica libreria di S. Marco, la qual sala fa ora parte del palazzo regio, essendo stata trasferita la suddetta libreria nel palazzo ex-Ducale *(Ediz. di Ven.)*.

(56) Non era dunque ragionevole ch' ei ne scrivesse la vita a parte: onde ogni persona ragionevole conoscerà l'indiscretezza del postillatore citato sopra nella nota 48. M. Giorgio non contento di quanto aveva scritto intorno a Paolo in questo luogo, torna a ragionarne dopo la vita di Battista Franco, ed ivi ricorda altre pitture di esso e meritamente le esalta.

(57) Si vuole oriundo della famiglia del celebre Farinata degli Uberti. Ei nacque nel 1524 secondo l'iscrizione da lui medesimo posta al suo gran quadro in S. Giorgio maggiore a Verona, ove ei confessa d'aver 79 anni nel 1603.

(58) Correggasi: di Niccolò Giolfino pittor veronese.

(59) Sussistono ancora i detti quadri e gli altri due nominati poco sotto.

(60) Opinano alcuni, e forse han ragione, che vi sien piuttosto rappresentate le madri giudee quando i loro bambini ad Erode. E veramente questo soggetto avrebbe più relazione coll' altro a cui serve d'accompagnamento, della dubbiosa storia accennata dal Vasari.

VITA DI GIOVANNANTONIO DETTO IL SODDOMA

DA VERZELLI

PITTORE

Se gli uomini conoscessero il loro stato, quando la fortuna porge loro occasione di farsi ricchi, favorendoli appresso gli uomini grandi, e se una giovanezza s' affaticassino per accompagnare la virtù con la fortuna, si vedrebbono maravigliosi effetti uscire dalle loro azioni. Laddove spesse volte si vede il contrario avvenire; perciocchè siccome è vero che chi si fida interamente della fortuna sola, resta le più volte ingannato, così è chiarissimo, per quello che ne mostra ogni giorno la sperienza, che anco la virtù sola non fa gran cose, se non accompagnata dalla fortuna. Se Giovannantonio da Verzelli (I), come ebbe

buona fortuna, avesse avuto, come se avesse studiato poteva, pari virtù, non si sarebbe al fine della vita sua, che fu sempre stratta e bestiale, condotto pazzamente nella vecchiezza a stentare miseramente. Essendo adunque Giovannantonio condotto a Siena da alcuni mercatanti agenti degli Spannocchi, volle la sua buona sorte, o forse cattiva, che non trovando concorrenza per un pezzo in quella città, vi lavorasse solo, il che sebbene gli fu di qualche utile, gli fu alla fine di danno, perciocchè, quasi addormentandosi, non istudiò mai, ma lavorò il più delle sue cose per pratica (2); e se pure studiò un poco,

fu solamente in disegnare le cose di Iacopo dalla Fonte (3), che erano in pregio, e poco altro. Nel principio facendo molti ritratti di naturale con quella sua maniera di colorito acceso, che egli aveva recato di Lombardia, fece molte amicizie in Siena, più per essere quel sangue amorevolissimo de' forestieri, che perchè fusse buon pittore (4); era oltre ciò uomo allegro, licenzioso, e teneva altrui in piacere e spasso con vivere poco onestamente; nel che fare, perocchè aveva sempre attorno fanciulli e giovani sbarbati, i quali amava fuor di modo, si acquistò il soprannome di Soddoma; del quale non che si prendesse noia o sdegno, se ne gloriava facendo sopra esso stanze e capitoli, e cantandogli sul liuto assai comodamente. Dilettossi oltre ciò d'aver per casa di più sorte stravaganti animali, tassi, scoiattoli, bertucce, gatti mammoni, asini nani, cavalli, barberi da correr palj, cavallini piccoli dell' Elba, ghiandaie, galline nane, tortore indiane, ed altri sì fatti animali, quanti gliene potevano venire alle mani. Ma oltre tutte queste bestiacce, aveva un corbo, che da lui aveva così bene imparato a favellare, che contraffaceva in molte cose la voce di Giovannantonio, e particolarmente in rispondendo a chi picchiava la porta tanto bene, che pareva Giovannantonio stesso, come benissimo sanno tutti i Sanesi. Similmente gli altri animali erano domestichi, che sempre stavano intorno altrui per casa facendo i più strani giuochi, ed i più pazzi versi del mondo, di maniera che la casa di costui pareva proprio l'arca di Noè. Questo vivere adunque, la strattezza della vita, e l'opere e pitture, che pur faceva qual cosa di buono, gli facevano avere tanto nome fra' Sanesi, cioè nella plebe e nel volgo (perchè i gentiluomini lo conoscevano da vantaggio)(5), che egli era tenuto appresso di molti grand' uomo. Perchè essendo fatto generale dei monaci di Monte Oliveto fra Domenico da Leccio Lombardo, e andando il Soddoma a visitarlo a Monte Oliveto di Chiusuri, luogo principale di quella religione lontano da Siena quindici miglia, seppe tanto dire e persuadere, che gli fu dato a finire le storie della vita di S. Benedetto, delle quali aveva fatto parte in una facciata Luca Signorelli da Cortona; la quale opera egli finì per assai piccol prezzo, e per le spese che ebbe egli ed alcuni garzoni e pestacolori che gli aiutarono. Nè si potrebbe dire lo spasso che, mentre lavorò in quel luogo, ebbero di lui que' padri, che lo chiamavano il Mattaccio, nè le pazzie che vi fece (6). Ma tornando all'opera, avendovi fatte alcune storie tirate via di pratica senza diligenza, e dolendosene il generale, disse il Mattaccio che lavorava a capricci, e che il suo pennello ballava secondo il suono de' danari, e che se voleva spender più, gli bastava l' animo di far molto meglio: perchè avendogli promesso quel generale di meglio volerlo pagare per l' avvenire, fece Giovannantonio tre storie, che restavano a farsi ne' cantoni, con tanto più studio e diligenza che non aveva fatto l'altre, che riuscirono molto migliori. In una di queste è quando S. Benedetto si parte da Norcia e dal padre e dalla madre per andare a studiare a Roma; nella seconda quando S. Mauro e S. Placido fanciulli gli sono dati, e offerti a Dio dai padri loro; e nella terza quando i Goti ardono Monte Cassino. In ultimo fece costui, per far dispetto al generale ed ai monaci, quando Fiorenzo prete e nimico di S. Benedetto condusse intorno al monasterio di quel sant' uomo molte meretrici a ballare e cantare per tentare la bontà di que' padri: nella quale storia il Soddoma, che era, così nel dipingere come nell' altre sue azioni, disonesto, fece un ballo di femmine ignude, disonesto e brutto affatto; e perchè non gli sarebbe stato lasciato fare, mentre lo lavorò non volle mai che niuno de' monaci vedesse. Scoperta dunque che fu questa storia, la voleva il generale gettar per ogni modo a terra e levarla via; ma il Mattaccio dopo molte ciance vedendo quel padre in collora rivestì tutte le femmine ignude di quell' opera, che è delle migliori che vi sieno; sotto le quali storie fece per ciascuna due tondi, ed in ciascuno un frate, per farvi il numero de' generali che aveva avuto quella congregazion; e perchè non aveva i ritratti naturali, fece il Mattaccio il più delle teste a caso, ed in alcune ritrasse de' frati vecchi che allora erano in quel monasterio, tanto che venne a fare quella del detto fra Domenico da Leccio, che era allora generale, come s' è detto, ed il quale gli faceva fare quell'opera. Ma perchè ad alcune di queste teste erano stati cavati gli occhi, altre erano state sfregiate, frate Antonio Bentivogli Bolognese le fece tutte levar via per buone cagioni. Mentre dunque che il Mattaccio faceva queste storie, essendo andato a vestirsi lì monaco un gentiluomo milanese, che aveva una cappa gialla con fornimenti di cordoni neri, come si usava in quel tempo; vestito che colui fu da monaco, il generale donò la detta cappa al Mattaccio, ed egli con essa indosso si ritrasse dallo specchio in una di quelle storie dove S. Benedetto, quasi ancor fanciullo, miracolosamente racconcia e reintegra il capisterio, ovvero vassoio della sua balia che ella aveva rotto; ed a piè del ritratto vi fece il corbo, una bertuccia, ed altri suoi animali (7). Finita questa opera, dipinse nel refettorio del monasterio di S. Anna (8), luogo del medesimo ordine e lon-

tano da Monte Oliveto cinque miglia, la storia de'cinque pani e due pesci, ed altre figure; la qual'opera fornita, se ne tornò a Siena, dove alla Postierla dipinse a fresco la facciata della casa di M. Agostino de'Bardi Sanese, nella quale erano alcune cose lodevoli, ma per lo più sono state consumate dall'aria e dal tempo. In quel mentre capitando a Siena Agostino Chigi ricchissimo e famoso mercatante sanese, gli venne conosciuto, e per le sue pazzie e perchè aveva nome di buon dipintore, Giovann'Antonio: perchè menatolo seco a Roma, dove allora faceva papa Giulio II dipignere nel palazzo di Vaticano le camere papali, che già aveva fatto murare papa Niccolò V, si adoperò di maniera col papa, che anco a lui fu dato a lavorare. E perchè Pietro Perugino che dipigneva la volta d'una camera, che è allato a torre Borgia, lavorava, come vecchio che egli era, adagio, e non poteva, come era stato ordinato da prima, mettere mano ad altro, fu data a dipignere a Giovann'Antonio un'altra camera, che è accanto a quella che dipigneva il Perugino. Messovi dunque mano, fece l'ornamento di quella volta di cornici e fogliami e fregi, e dopo in alcuni tondi grandi fece alcune storie in fresco assai ragionevoli. Ma perciocchè questo animale, attendendo alle sue bestiole e alle baie, non tirava il lavoro innanzi, essendo condotto Raffaello da Urbino a Roma da Bramante architetto, e dal papa conosciuto quanto gli altri avanzasse, comandò Sua Santità che nelle dette camere non lavorasse più nè il Perugino nè Giovann'Antonio, anzi che si buttasse in terra ogni cosa. Ma Raffaello che era la stessa bontà e modestia, lasciò in piedi tutto quello che aveva fatto il Perugino, stato già suo maestro; e del Mattaccio non guastò se non il ripieno e le figure de'quadri e de'quadri, lasciando le fregiature e gli altri ornamenti, che ancor sono intorno alle figure che vi fece Raffaello, le quali furono la Iustizia, la Cognizione delle cose, la Poesia, e la Teologia. Ma Agostino che era galantuomo, senza aver rispetto alla vergogna che Giovann'Antonio aveva ricevuto, gli diede a dipignere nel suo palazzo di Trastevere in una sua camera principale, che risponde nella sala grande, la storia di Alessandro, quando va a dormire con Rosana; nella quale opera, oltre all'altre figure, vi fece un buon numero d'Amori, alcuni dei quali dislacciano ad Alessandro la corazza, altri gli traggono gli stivali ovvero calzari, altri gli levano l'elmo e la veste, e la rassettano, altri spargono fiori sopra il letto, ed altri fanno altri uffici così fatti; e vicino al cammino fece un Vulcano, il quale fabbrica saette, che allora fu tenuta assai buona e lo-

data opera (9). E se il Mattaccio, il quale aveva di buonissimi tratti, ed era molto aiutato dalla natura, avesse atteso in quella disdetta di fortuna, come avrebbe fatto ogni altro, agli studi, avrebbe fatto grandissimo frutto. Ma egli ebbe sempre l'animo alle baie, e lavorò a capricci, di niuna cosa maggiormente curandosi che di vestire pomposamente, portando giubboni di broccato, cappe tutte fregiate di tela d'oro, cuffioni ricchissimi, collane, ed altri simili bagattelle, e cose da buffoni e cantambanchi; delle quali cose Agostino, al quale piaceva quell'umore, n'aveva il maggiore spasso del mondo. Venuto poi a morte Giulio II, e creato Leone X al quale piacevano certe figure stratte e senza pensieri, come era costui, n'ebbe il Mattaccio la maggiore allegrezza del mondo, e massimamente volendo male a Giulio, che gli aveva fatto quella vergogna. Perchè messosi a lavorare per farsi conoscere al nuovo pontefice, fece in un quadro una Lucrezia Romana ignuda, che si dava con un pugnale. E perchè la fortuna ha cura de'matti, ed aiuta alcuna volta gli spensierati, gli venne fatto un bellissimo corpo di femmina ed una testa che spirava: la quale opera finita, per mezzo d'Agostino Chigi, che aveva stretta servitù col papa, la donò a Sua Santità, dalla quale fu fatto cavaliere e rimunerato di così bella pittura; onde Giovann'Antonio, parendogli essere fatto grand'uomo, cominciò a non volere più lavorare, se non quando era cacciato dalla necessità. Ma essendo andato Agostino per alcuni suoi negozi a Siena, ed avendovi menato Giovann'Antonio, nel dimorare là fu forzato, essendo cavaliere senza entrate, mettersi a dipignere: e così fece una tavola, dentrovi un Cristo deposto di croce, in terra la nostra Donna tramortita, ed un uomo armato che voltando le spalle mostra il dinanzi nel lustro d'una celata, che è in terra, lucida come uno specchio: la quale opera, che fu tenuta ed è delle migliori che mai facesse costui, fu posta in S. Francesco a man destra entrando in chiesa (10). Nel chiostro poi, che è a lato alla detta chiesa, fece in fresco Cristo battuto alla colonna con molti Giudei d'intorno a Pilato, e con un ordine di colonne tirate in prospettiva a uso di cortine, nella qual'opera ritrasse Giovann'Antonio se stesso senza barba, cioè raso, e con i capelli lunghi, come si portavano allora (11). Fece non molto dopo al sig. Iacopo Sesto di Piombino alcuni quadri, e, standosi con esso lui in detto luogo, alcun'altre cose in tele; onde col mezzo suo, oltre a molti presenti e cortesie che ebbe da lui, cavò della sua isola dell'Elba molti animali piccoli, di quelli che produce quell'isola, i quali tutti condusse a Siena.

Capitando poi a Firenze un monaco de'Brandolini abate del monasterio di Monte Oliveto, che è fuori della porta S. Friano, gli fece dipignere a fresco nella facciata del refettorio alcune pitture. Ma perchè, come stracurato le fece senza studio, riuscirono sì fatte, che fu uccellato, e fatto beffe delle sue pazzie da coloro che aspettavano che dovesse fare qualche opera straordinaria (12). Mentre dunque che faceva quell'opera, avendo menato seco a Firenze un caval barbero, lo messe a correre il palio di S. Bernaba, e, come volle la sorte, corse tanto meglio degli altri, che lo guadagnò; onde avendo i fanciulli a gridare, come si costuma, dietro al palio ed alle trombe il nome o cognome del padrone del cavallo che ha vinto, fu dimandato Giovann'Antonio che nome si aveva a gridare, ed avendo egli risposto: Soddoma, Soddoma, i fanciulli così gridavano. Ma avendo udito così sporco nome certi vecchi dabbene, cominciarono a farne rumore ed a dire: Che porca cosa, che ribalderia è questa, che si gridi per la nostra città così vituperoso nome? Di maniera che mancò poco, levandosi il rumore, che non fu dai fanciulli e dalla plebe lapidato il povero Soddoma, ed il cavallo e la bertuccia che aveva in groppa con esso lui. Costui avendo nello spazio di molti anni raccozzati molti palii, stati a questo modo vinti dai suoi cavalli, n'aveva una vanagloria la maggior del mondo, ed a chiunque gli capitava a casa gli mostrava, e spesso spesso ne faceva mostra alle finestre (13). Ma per tornare alle sue opere, dipinse per la compagnia di S. Bastiano in Camollia dopo la chiesa degli Umiliati in tela a olio in un gonfalone che si porta a procession un S. Bastiano ignudo legato a un albero, che si posa in sulla gamba destra, e, scortando con la sinistra, alza la testa verso un angelo, che gli mette una corona in capo: la quale opera è veramente bella e molto da lodare. Nel rovescio è la nostra Donna col figliuolo in braccio, ed a basso S. Gismondo, S. Rocco, ed alcuni battuti con le ginocchia in terra. Dicesi che alcuni mercatanti lucchesi volluno dare agli uomini di quella compagnia per avere quest'opera trecento scudi d'oro, e non l'ebbono, perchè coloro non vollono privare la loro compagnia e la città di sì rara pittura (14). E nel vero in certe cose, o fusse lo studio o la fortuna o il caso, si portò il Soddoma molto bene; ma di sì fatte ne fece pochissime. Nella sagrestia de'frati del Carmine è un quadro di mano del medesimo, nel quale è una natività di nostra Donna con alcune balie, molto bella; ed in sul canto vicino alla piazza de'Tolomei fece a fresco per l'arte de' calzolai una Madonna col figliuolo in

braccio, S. Giovanni, S. Francesco, S. Rocco, e S. Crespino avvocato degli uomini di quell'arte, il quale ha una scarpa in mano; nelle teste delle quali figure, e nel resto si portò Giovann'Antonio benissimo (15). Nella compagnia di S. Bernardino di Siena accanto alla chiesa di S. Francesco fece costui, a concorrenza di Girolamo del Pacchia pittore sanese (16), e di Domenico Beccafumi, alcune storie a fresco, cioè la presentazione della Madonna al tempio, quando ella va a visitare S. Lisabetta, la sua assunzione, e quando è coronata in cielo. Nei canti della medesima compagnia fece un santo in abito episcopale, S. Lodovico, e S. Antonio da Padoa; ma la meglio figura di tutte è un S. Francesco, che stando in piedi alza la testa in alto guardando un Angioletto, il quale pare che faccia sembiante di parlargli; la testa del qual S. Francesco è veramente maravigliosa (17). Nel palazzo de'signori dipinse similmente in Siena in un salotto alcuni tabernacolini pieni di colonne e di puttini con altri ornamenti, dentro ai quali tabernacoli sono diverse figure: in uno è S. Vettorio armato all'antica con la spada in mano, e vicino a lui e nel medesimo modo S. Ansano che battezza alcuni, ed in un altro è S. Benedetto, che tutti sono molto belli (18). Da basso in detto palazzo, dove si vende il sale, dipinse un Cristo che risuscita, con alcuni soldati intorno al sepolcro, e due angioletti tenuti nelle teste assai belli. Passando più oltre, sopra una porta è una Madonna col figliuolo in braccio, dipinta da lui a fresco, e due santi. A S. Spirito dipinse la cappella di S. Iacopo, la quale gli feciono fare gli uomini della nazione spagnuola (19), che vi hanno la loro sepoltura, facendovi una imagine di nostra Donna antica, da man destra S. Niccola da Tolentino, e dalla sinistra S. Michele Arcangelo che uccide Lucifero, e sopra questi in un mezzo tondo fece la nostra Donna che mette indosso l'abito sacerdotale a un santo, con alcuni angeli attorno. E sopra tutte queste figure, le quali sono a olio in tavola, è nel mezzo circolo della volta dipinto in fresco S. Iacopo armato sopra un cavallo che corre, e tutto fiero ha impugnato la spada, e sotto esso sono molti Turchi morti e feriti. Da basso poi ne'fianchi dell'altare sono dipinti a fresco S. Antonio abate ed un S. Bastiano ignudo alla colonna, che sono tenute assai buone opere (20). Nel duomo della medesima città, entrando in chiesa a man destra, è di sua mano a un altare un quadro a olio, nel quale è la nostra Donna col figliuolo in sul ginocchio, S. Giuseppo da un lato, e dall'altro S. Calisto; la qual'opera è tenuta anch'essa molto bella, perchè si vede che il

Soddoma nel colorirla usò molto più diligenza che non soleva nelle sue cose. Dipinse ancora per la compagnia della Trinità una bara da portar morti alla sepoltura, che fu bellissima (21); ed un'altra ne fece alla compagnia della Morte, che è tenuta la più bella di Siena (22): ed io credo ch'ella sia la più bella che si possa trovare, perchè, oltre all'essere veramente molto da lodare, rade volte si fanno fare simili cose con spesa o molta diligenza. Nella chiesa di S. Domenico alla cappella di S. Caterina da Siena, dove in un tabernacolo è la testa di quella santa lavorata d'argento, dipinse Giovann'Antonio due storie, che mettono in mezzo detto tabernacolo: in una è a man destra quando detta santa, avendo ricevuto le stimate da Gesù Cristo che è in aria, si sta tramortita in braccio a due delle sue suore, che la sostengono; la quale opera considerando Baldassarre Petrucci pittore sanese (23), disse che non aveva mai veduto niuno esprimer meglio gli affetti di persone tramortite e svenute, nè più simili al vero, di quello che avea saputo fare Giovann'Antonio (24). E nel vero è così, come, oltre all'opera stessa, si può vedere nel disegno che n'ho io di mano del Soddoma proprio nel nostro libro de' disegni. A man sinistra nell'altra storia è quando l'angelo di Dio porta alla detta santa l'ostia della santissima comunione, ed ella, che alzando la testa in aria vede Gesù Cristo e Maria Vergine, mentre due suore sue compagne le stanno dietro. In un'altra storia che è nella facciata a man ritta è dipinto un scellerato che, andando a essere decapitato, non si voleva convertire nè raccomandarsi a Dio, disperando della misericordia di quello, quando pregando per lui quella santa in ginocchioni, furono di maniera accetti i suoi prieghi alla bontà di Dio, che tagliata la testa al reo si vide l'anima sua salire in cielo; cotanto possono ancora appresso la bontà di Dio le preghiere di quelle sante persone che sono in sua grazia. Nella quale storia, dico, è un molto gran numero di figure, le quali niuno dee maravigliarsi se non sono d'intera perfezione; imperocchè ho inteso per cosa certa (25), che Giovann'Antonio si era ridotto a tale, per infingardaggine e pigrizia, che non faceva nè disegni nè cartoni quando aveva alcuna cosa simile a lavorare, ma si riduceva in sull'opera a disegnare col pennello sopra la calcina (che era cosa strana), nel qual modo si vede essere stata da lui fatta questa storia. Il medesimo dipinse ancora l'arco dinanzi di detta cappella, dove fece un Dio Padre. L'altre storie della detta cappella non furono da lui finite, parte per suo difetto, che non voleva lavorare se non a capricci, e parte per non essere stato pagato da chi faceva fare quella

cappella. Sotto a questa è un Dio Padre, che ha sotto una Vergine antica in tavola con S. Domenico, S. Gismondo, S. Bastiano e S. Caterina. In S. Agostino dipinse in una tavola, che è nell'entrare in chiesa a man ritta, l'adorazione de' Magi, che fu tenuta, ed è buon'opera: perciocchè, oltre la nostra Donna, che è lodata molto, ed il primo de' tre Magi e certi cavalli, vi è una testa d'un pastore fra due arbori, che pare veramente viva (26). Sopra una porta della città detta di S. Viene, fece a fresco in un tabernacolo grande la natività di Gesù Cristo, ed in aria alcuni angeli, e nell'arco di quella un putto in iscorto bellissimo e con gran rilievo, il quale vuole mostrare che il Verbo è fatto carne (27). In quest'opera si ritrasse il Soddoma con la barba, essendo già vecchio, e con un pennello in mano, il quale è volto verso un breve che dice: *Feci*. Dipinse similmente a fresco in piazza a' piedi del palazzo la cappella del comune, facendovi la nostra Donna col figliuolo in collo sostenuta da alcuni putti, S. Ansano, S. Vettorio, S. Agostino e S. Iacopo; e sopra in un mezzo circolo piramidale fece un Dio Padre con alcuni angeli attorno; nella quale opera si vede che costui quando la fece, cominciava quasi a non aver più amore all'arte, avendo perduto un certo che di buono che soleva avere nell'età migliore, mediante il quale dava una certa bell'aria alle teste, che le faceva esser belle e graziose. E che ciò sia vero, hanno altra grazia ed altra maniera alcun'opere che fece molto innanzi a questa, come si può vedere sopra la Postierla in un muro a fresco sopra la porta del capitano Lorenzo Mariscotti, dove un Cristo morto, che è in grembo alla madre, ha una grazia e divinità maravigliosa (28). Similmente un quadro a olio di nostra Donna, che egli dipinse a M. Enea Savini dalla Costerella, è molto lodato, ed una tela che fece per Assuero Rettori di S. Martino, nella quale è una Lucrezia Romana che si ferisce mentre è tenuta dal padre e dal marito, fatti con belle attitudini e bella grazia di teste. Finalmente vedendo Giovann'Antonio che la divozione de' Sanesi era tutta volta alle virtù ed opere eccellenti di Domenico Beccafumi, e non avendo in Siena nè casa nè entrate, ed avendo già quasi consumato ogni cosa, e divenuto vecchio e povero, quasi disperato si partì da Siena e se n'andò a Volterra; e come volle la sua ventura, trovando quivi M. Lorenzo di Galeotto de' Medici, gentiluomo ricco ed onorato, si cominciò a riparare appresso di lui con animo di starvi lungamente. E così dimorando in casa di lui, fece a quel signore in una tela il carro del Sole, il quale essendo mal guidato da Fetonte, cade nel Po. Ma si vede be-

ne che fece quell'opera per suo passatempo, e che la tirò di pratica, senza pensare a cosa nessuna, in modo è ordinaria da dovere e poco considerata. Venutogli poi a noia lo stare a Volterra ed in casa di quel gentiluomo, come colui che era avvezzo a essere libero, si partì ed andossene a Pisa, dove per mezzo di Battista del Cervelliera fece a M. Bastiano della Seta operaio del duomo due quadri, che furono posti nella nicchia dietro all'altare maggiore del duomo accanto a quelli del Sogliano o del Beccafumi. In uno è Cristo morto con la nostra Donna e con l'altre Marie, e nell'altro il sacrifizio d'Abramo e d'Isaac suo figliuolo (29). Ma perchè questi quadri non riuscirono molto buoni, il detto operaio, che aveva disegnato fargli fare alcune tavole per la chiesa, lo licenziò, conoscendo che gli uomini che non studiano, perduto che hanno in vecchiezza un certo che di buono che in giovanezza avevano da natura, si rimangono con una pratica e maniera le più volte poco da lodare. Nel medesimo tempo finì Giovann'Antonio una tavola che egli aveva già cominciata a olio per S. Maria della Spina, facendovi la nostra Donna col figliuolo in collo, ed innanzi a lei ginocchioni S. Maria Maddalena e S. Caterina, e ritti dagli lati S. Giovanni, S. Bastiano, e S. Giuseppo; nelle quali tutte figure si portò molto meglio che ne' due quadri del duomo (30). Dopo, non avendo più che fare a Pisa, si condusse a Lucca, dove in S. Ponziano, luogo de' frati di Monte Oliveto, gli fece fare un abate suo conoscente una nostra Donna al salire di certe scale che vanno in dormentorio; la quale finita, stracco, po-

vero, e vecchio se ne tornò a Siena, dove non visse poi molto: perchè ammalato, per non avere nè chi lo governasse, nè di che essere governato, se n'andò allo spedal grande, e quivi finì in poche settimane il corso di sua vita. Tolse Giovann'Antonio, essendo giovane ed in buon credito, moglie in Siena, una fanciulla nata di bonissime genti (31), e n'ebbe il primo anno una figliuola; ma poi venutagli a noia, perchè egli era una bestia, non la volle mai più vedere; onde ella, ritiratasi da se, visse sempre delle sue fatiche e dell'entrate della sua dote, portando con lunga e molta pacienza le bestialità e le pazzie di quel suo uomo, degno veramente del nome di Mattaccio, che gli posero, come s'è detto, que' padri di Monte Oliveto. Il Riccio Sanese (32), discepolo di Giovann'Antonio e pittore assai pratico e valente, avendo presa per moglie la figliuola del suo maestro (33), stata molto bene e costumatamente dalla madre allevata, fu erede di tutte le cose del suocero attenenti all'arte. Questo Riccio, dico, il quale ha lavorato molte opere belle e lodevoli in Siena ed altrove, e nel duomo di quella città, entrando in chiesa a man manca, una cappella lavorata di stucchi e pitture a fresco, si sta oggi in Lucca, dove ha fatto e fa tuttavia molte opere belle e lodevoli (34). Fu similmente creato di Giovann'Antonio un giovane che si chiamava Giomo del Soddoma (35); ma perchè morì giovane, nè potette dare se non piccol saggio del suo ingegno e sapere, non, accade dirne altro. Visse il Soddoma anni settantacinque, e morì l'anno 1554 (36).

ANNOTAZIONI

(1) Intorno alla patria di Gio: Antonio Razzi due sono le opinioni. L'Ugurgieri, il Baldinucci e il Bottari lo vogliono nativo di *Vergelle* luogo nel Sanese: ma prima, di essi il Vasari ed altri scrittori autorevolissimi lo avevano detto di *Vercelli* in Piemonte. A quest'ultimo aderisce il P. della Valle in un supplimento a questa vita del Soddoma dell'edizione di Siena, ove adduce argomenti assai plausibili, i quali ricevon conferma dallo stile del pittore più vicino a quello di Leonardo da Vinci che a qualunque altro, di pittore senese. Ma se era vercellese di nascita, deesi considerare come senese per affezione, per domicilio, per accasamento ec.

(2) Nella vita del Mecherino, a p. 741 col. I. ha detto il Vasari che Gio: Antonio aveva gran fondamento di disegno.

(3) Di Iacopo della Fonte, ossia della Quercia, abbiamo letto la vita a pag. 214.

(4) Di tutti gli artefici di cui mess. Giorgio ha scritto la vita, il Razzi è forse quegli che con più ragione potrebbe lagnarsi di lui; imperciocchè al suo merito pittorico non ha resa la dovuta giustizia. Si vede che le strane abitudini di costui avevano generato nel biografo una specie d'antipatia, per cagion della quale cadde in manifeste contradizioni. Da una parte la bellezza delle opere, l'obbligava a parlar di esse con lode, e infatti le dice belle, bellissime, e persino maravigliose. Dall'altra parte, il poca stima per l'uomo, che le aveva prodotte, gliene faceva attenuare il merito ascrivendone la riuscita al caso, o alla fortuna, piuttosto che all'abilità: come se il dipingere fosse lo stesso che il giocare alle carte!

(5) Nella vita del Mecherino sopraccitata, aveva lo storico già narrate parecchie di queste bizzarrie di Gio: Antonio; ma aveva detto altresì ch'egli era pittor giovane, e assai buon pratico e molto adoperato da' Gentiluomini di quella Città.

(6) L'Ab. Perini nella sua *Lettera sull'Archicenobio di Monte Oliveto maggiore* (Firenze 1788 presso il Cambiagi) pare che abbia male inteso questo passo, dicendo egli „ che „ secondo le parole del Vasari si crederebbe „ che dette Istorie fossero piene di sconvene- „ volezze prodotte da una mal sana fantasia; „ ma il fatto è che tutte spirano devozio- „ ne ec. „ Veramente il Vasari non parla qui di pazzie dipinte, ma di pazzie fatte dal Razzi in quel monastero; e se, come leggeremo tra poco, in una storia ei dipinse alcune sconvenevolezze, queste non potevano esser vedute da esso Ab. Perini, perchè il pittore fu obbligato a riformarle con tutta fretta, altrimenti i monaci non le lasciavano sussistere.

(7) Le storie del Razzi in Montoliveto maggiore sono 26, e si mantengono in buono stato, eccettuate alcune che guardano la porta che conduce al claustro, le quali hanno cominciato a patire da 25 anni a questa parte, cioè da che avvenne la soppressione di quel monastero sotto il Governo francese.

(8) Anche la storia grande qui nominata del Refettorio del monastero detto di *S. Anna in Creta* è in buono stato; ma certe pitture piccole fatte sopra i seggi de' monaci sono rimaste sgraffiate dalle legna appoggiatevi in un tempo in cui quel luogo servì di magazzino pei combustibili.

(9) Le pitture del palazzo Chigi alla Lungara, detto oggi la *Farnesina,* sussistono.

(10) Questa tavola, tenuta in gran pregio da Annibal Caracci, fu dipinta nel 1513, e vedesi ancora in detta chiesa. È stata incisa da Gio: Paolo Lasinio.

(11) Anche questa pittura è sempre in essere.

(12) Furono poi levate via.

(13) Il P. Guglielmo Della Valle nel supplimento ec: pretenderebbe farci passare il Razzi per uomo immeritevole tanto del soprannome di Mattaccio, quanto dell'altro assai peggiore di Soddoma: ma le ragioni sulle quali si fonda non sono abbastanza convincenti. Fa d'uopo ricordarsi che il Vasari stampò questa vita 19. anni dopo la morte di questo artefice, quando cioè erano ancor vivi moltissimi che dovevano essere stati testimoni delle stravaganze narrate, imperocchè non trattasi di azioni fatte in privato, ma sì in pubblico, e perciò della massima notorietà. Pare dunque che i motivi pei quali fu chiamato Mattaccio non sieno inventati dal Vasari, il quale

non poteva certamente spacciar cose in quel tempo, che non avessero fondamento di verità. Se poi l'Armenini ed il Giovio non le hanno confermate, ciò è avvenuto perchè eglino non scrissero la vita del Razzi, ma discorsero soltanto, e brevemente del suo valore pittorico ; contuttociò se non le hanno confermate, non le hanno neppur contradette. Rispetto poi all'altro soprannome, io non ardirei sostenere, nè il Vasari lo dice, che Giovannantonio fosse realmente infetto del turpe vizio onde fu distrutta la Pentapoli; ma bensì che il suo contegno esteriore era tale da farli acquistare poco buona riputazione. A buon conto quel brutto e vergognoso nome non gli dee essere stato apposto per nulla. Lo scambiarglielo in *Sodona* (come s'ingegna il Della Valle, senza spiegarci il significato di questa sconosciuta parola) solo perchè così leggesi in un'iscrizione a piè d'una sacra immagine, non ci sembra argomento bastante per far cancellar tante altre scritture ove chiaramente trovasi segnato *Sodoma.* Quella parola *Sodona* è probabilissimamente una storpiatura di *Sodoma,* o perchè male scritta (forse per isbaglio, forse per rispetto della soprastante immagine), o perchè letta male. (V. più sotto la Nota 34)

(14) Fino del 1784 questa bella opera adorna la pubblica Galleria di Firenze ov'è collocata nella sala maggiore della Scuola Toscana.

(15) La Madonna detta de' Calzolari bastantemente rispettata fino ai giorni nostri dal tempo distruggitore, va ora sensibilmente guastandosi per cagione del fumo e delle esalazioni che emanano dall'officina d'un gettator di metalli, la quale rimane appunto sotto la nominata pittura!

(16) Forse con tal nome lo scrittore vuole indicare il Pacchierotto, il quale però chiamavasi Giacomo e non Girolamo. Di tal sentimento mostrasi pure il Lanzi.

(17) Le pitture fatte in S. Bernardino sonosi conservate.

(18) Come pure queste del Palazzo pubblico.

(19) Cade opportuno il riferire adesso un aneddoto narrato dall'Armenini nel libro I. *Dei veri precetti della Pittura,* poichè da esso si rileva la cagione che fece conoscere il Razzi agli Spagnuoli dimoranti in Siena. Racconta egli adunque che Giovannantonio essendo stato un giorno villanamente insultato da un soldato spagnuolo, di quelli che stavano allora a guardia della città, e non potendo ricattarsi perchè colui era circondato da troppi compagni, si pose a considerarlo attentamente, e poscia andato a casa ne ritrasse a memoria i lineamenti e li colorì al naturale; indi presentatosi al Principe spagnuolo e-

spose il fatto e chiese soddisfazione. Il Principe gli domandò chi era il reo; ed egli allora trattosi di sotto la cappa il ritratto glielo presentò dicendo: » Signore così è la sua faccia: io non vi posso dì lui mostrar più oltte. » Il Principe e gli altri ch' erano presso di lui, riconobbero incontanente il soldato, il quale ebbe il meritato gastigo. Un tale avvenimento giovò al Pittore poichè fu cagione di venire in grazia di quel signore e degli altti gentiluomini dai quali ritrasse aiuto e favore. L'Armenini assicura d'avere udito narrare questo fatto da un vecchio senese stato amico strettissimo dell'egregio artefice.

(20) Vi si vedono anche presentemente.

(21) Questa bara si conserva nella Sagrestia della parrocchia di S. Donato. Alcuni intendenti la credono pittura del Beccafumi o di Marco da Siena. Se veramente è del Razzi, non può contarsi tra le opere sue migliori.

(22) Quest'altra bara, ch'è veramente bellissima, e ben conservata vedesi ora nella chiesa della Compagnia laicale di S. Giovanni e S. Gennaro.

(23) Cioè Baldassar Peruzzi di cui si può veder la vita a pag. 557.

(24) E il giudizio del Peruzzi non è stato finora smentito.

(25) Da queste parole si arguisce che il Vasari scriveva secondo le informazioni dateli da chi aveva veduto lavorare il Razzi in detto luogo.

(26) Questa tavola di gusto assai Leonardesco prova che il Razzi erasi formato lo stile in Lombardia.

(27) È ancora visibile.

(28) Vedesi ancora questa Pietà sulla facciata della casa Bambagini.

(29) La prima di queste due tavole, che ancor si vedono in detto luogo, è inferiore di

merito alla seconda, la quale fu portata a Parigi nel 1811 e vi stette poco più di tre anni.

(30) Si conserva sempre in S. Maria della Spina.

(31) Chiamavasi Beatrice di Luca Galli, ed ebbe in dote fiorini 490. Il contratto matrimoniale fu stipulato nel 1509. Questa notizia insiem con altre ci è stata comunicata dal sig. Ettore Romagnoli senese, in cui van del pari la cultura e la cortesia. Egli versatissimo nelle cose patrie, si occupa da molti anni in illustrare la vita e le opere dei grandi maestri della Scuola di Siena, ed ha già raccolto una prodigiosa quantità di documenti utilissimi per la storia pittorica di quel paese. Facciamo voti perchè egli s'induca a farne dono al pubblico colle stampe.

(32) Bartolommeo Neroni, o Negroni, detto per soprannome Maestro Riccio Sanese, fu architetto e pittore, e le opere sue furono intagliate in Roma da Andrea Andreani mantovano. (Bottari)

(33) Questa giovine aveva nome Faustina.

(34) Da queste parole si comprende che quando il Vasari stampò la presente vita il Neroni era vivo. Ora, se non fosse stato vero, poteva egli spacciare che la suocera di lui era stata costretta a separarsi dal marito perchè questi era un matto bestiale?

(35) Giomo, cioè Girolamo. L'Orlandi nell'Abbecedario Pittorico confonde questo Giomo che morì avendo appena dato saggio di sua capacità, con quel Girolamo del Pacchia nominato di sopra (V. nota 16) il quale era tal pittore da invogliare il Razzi a dipingere a concorrenza di esso.

(36) Da sicurissimi documenti trovati dal sopralodato sig. Ettore Romagnoli apparisce che Gio: Antonio Razzi morì il 14. Febbraio 1549.

VITA DI BASTIANO DETTO ARISTOTILE

DA S. GALLO

PITTORE ED ARCHITETTO FIORENTINO

Quando Pietro Perugino già vecchio dipigneva la tavola dell'altare maggiore de' Servi in Fiorenza, un nipote di Giuliano e d'Antonio da S. Gallo, chiamato Bastiano, fu acconcio seco a imparare l'arte della pittura. Ma non fu il giovanetto stato molto col Perugino, che veduta in casa Medici la maniera di Michelagnolo nel cartone della sala, di cui si è già tante volte favellato, ne restò sì ammirato, che non volle più tornare a bottega con Piero, parendogli che la maniera di colui appetto a quella del Buonarroti fusse secca, minuta, e da non dovere in niun modo essere imitata. E perchè di coloro che andavano a dipingere il detto cartone, che fu un tempo la scuola di chi volle attendere alla pittura, il più valente di tutti era tenuto Ridolfo Grillandai, Bastiano se lo elesse per amico per

imparare da lui a colorire, e così divennero amicissimi. Ma non lasciando perciò Bastiano di attendere al detto cartone, e fare di quelli ignudi, ritrasse in un cartonetto tutta insieme l'invenzione di quel gruppo di figure, la quale niuno di tanti che vi avevano lavorato aveva mai disegnato interamente. E perchè vi attese con quanto studio gli fu mai possibile ne seguì che poi ad ogni proposito seppe render conto delle forze, attitudini, e muscoli di quelle figure, le quali erano state le cagioni che avevano mosso il Buonarroto a fare alcune positure difficili. Nel che fare parlando egli con gravità, adagio, e sentenziosamente, gli fu da una schiera di virtuosi artefici posto il soprannome d'Aristotile (1), il quale gli stette anco tanto meglio, quanto pareva che, secondo un antico ritratto di quel grandissimo filosofo e secretario della natura, egli molto il somigliasse. Ma per tornare al cartonetto ritratto da Aristotile, egli il tenne poi sempre così caro, che essendo andato male l'originale del Buonarroto, nol volle mai dare nè per prezzo nè per altra cagione, nè lasciarlo ritrarre, anzi nol mostrava, se non, come le cose preziose si fanno, ai più cari amici, e per favore. Questo disegno poi l'anno 1542 fu da Aristotile a persuasione di Giorgio Vasari suo amicissimo, ritratto in un quadro a olio di chiaroscuro, che fu mandato per mezzo di monsignor Giovio al re Francesco di Francia, che l'ebbe carissimo, e ne diede premio onorato al Sangallo; e ciò fece il Vasari perchè si conservasse la memoria di quell' opera, atteso che le carte agevolmente vanno male. E perchè si dilettò dunque Aristotile nella sua giovanezza, come hanno fatto gli altri di casa sua, delle cose d'architettura, attese a misurar piante di edifizi, e con molta diligenza alle cose più minute; nel che fare gli fu di gran comodo un suo fratello chiamato Giovan Francesco, il quale, come architettore, attendeva alla fabbrica di S. Pietro sotto Giuliano Leni provveditore. Giovan Francesco dunque avendo tirato a Roma Aristotile, e servendosene a tener conti in un gran maneggio che avea di fornaci, di calcine, di lavori, pozzolane, e tufi, che gli apportavano grandissimo guadagno, si stette un tempo a quel modo Bastiano senza far altro che disegnare nella cappella di Michelagnolo, e andarsi trattenendo per mezzo di M. Giannozzo Pandolfini vescovo di Troia in casa di Raffaello da Urbino; onde avendo poi Raffaello fatto al detto vescovo il disegno per un palazzo che volea fare in via di S. Gallo in Fiorenza, fu il detto Giovan Francesco mandato a metterlo in opera, siccome fece, con quanta diligenza è possibile che un'opera così fatta si conduca. Ma l'anno 1530 essendo morto Giovan Francesco, e stato posto

l'assedio intorno a Fiorenza, si rimase, come diremo, imperfetta quell'opera (2); all'esecuzione della quale fu messo poi Aristotile suo fratello, che se n'era molti e molti anni innanzi tornato, come si dirà, a Fiorenza, avendo sotto Giuliano Leni sopraddetto avanzato grossa somma di danari nell'avviamento che gli aveva lasciato in Roma il fratello; con una parte de' quali danari comperò Aristotile, a persuasione di Luigi Alamanni e Zanobi Buondelmonti suoi amicissimi, un sito di casa dietro al convento de' servi vicino ad Andrea del Sarto, dove poi, con animo di tor donna e riposarsi, murò un'assai comoda casetta. Tornato dunque a Fiorenza Aristotile, perchè era molto inclinato alla prospettiva, alla quale avea atteso in Roma sotto Bramante, non pareva che quasi si dilettasse d'altro; ma nondimeno, oltre al fare qualche ritratto di naturale, colorì a olio in due tele grandi il mangiare del pomo di Adamo e d'Eva, e quando sono cacciati di paradiso: il che fece secondo che avea ritratto dall'opere di Michelagnolo dipinte nella volta della cappella di Roma; le quali due tele d'Aristotile gli furono, per averle tolte di peso dal detto luogo, poco lodate. Ma all'incontro gli fu ben lodato tutto quello che fece in Fiorenza nella venuta di papa Leone, facendo in compagnia di Francesco Granacci un arco trionfale dirimpetto alla porta di Badia con molte storie, che fu bellissimo (3). Parimente nelle nozze del duca Lorenzo dei Medici (4), fu di grande aiuto in tutti gli apparati, e massimamente in alcune prospettive per commedie, al Franciabigio e a Ridolfo Grillandaio, che avevan cura d'ogni cosa. Fece dopo molti anni di nostre Donne a olio, parte di sua fantasia, e parte ritratte da opere d'altri; e fra l'altre ne fece una simile a quella che Raffaello dipinse al Popolo in Roma, dove la Madonna cuopre il putto con un velo, la quale ha oggi Filippo dell'Antella; un'altra ne hanno gli eredi di M. Ottaviano de' Medici, insieme col ritratto del detto Lorenzo, il quale Aristotile ricavò da quello che avea fatto Raffaello. Molti altri quadri fece ne' medesimi tempi, che furono mandati in Inghilterra. Ma conoscendo Aristotile di non avere invenzione, e quanto la pittura richieggia studio e buon fondamento di disegno, e che per mancar di queste parti non poteva gran fatto divenire eccellente, si risolvè di volere che il suo esercizio fusse l'architettura e la prospettiva, facendo scene da commedie, a tutte l'occasioni che se gli porgessero, alle quali aveva molta inclinazione. Onde avendo il già detto vescovo di Troia rimesso mano al suo palazzo in via di S. Gallo, n'ebbe cura Aristotile, il quale col tempo lo condusse con molta sua lode al termine che si

vede (5). Intanto avendo fatto Aristotile grande amicizia con Andrea del Sarto suo vicino, dal quale imparò a fare molte cose perfettamente, attendeva con molto studio alla prospettiva; onde poi fu adoperato in molte feste che si fecero da alcune compagnie di gentiluomini, che in quella tranquillità di vivere erano allora in Firenze: onde avendosi a fare recitare dalla compagnia della Cazzuola in casa di Bernardino di Giordano al canto a Monteloro la Mandragola, piacevolissima commedia (6), fecero la prospettiva, che fu bellissima, Andrea del Sarto ed Aristotile; e non molto dopo alla porta S. Friano fece Aristotile un'altra prospettiva in casa Iacopo fornaciaio, per un'altra commedia del medesimo autore; nelle quali prospettive e scene, che molto piacquero all'universale, ed in particolare ai signori Alessandro ed Ippolito dei Medici che allora erano in Fiorenza sotto la cura di Silvio Passerini cardinale di Cortona, acquistò di maniera nome Aristotile, che quella fu poi sempre la sua principale professione; anzi, come vogliono alcuni, gli fu posto quel soprannome, parendo che veramente nella prospettiva fusse quello Aristotile nella filosofia (7). Ma come spesso addiviene, che da una somma pace e tranquillità si viene alle guerre e discordie, venuto l'anno 1527 si mutò in Fiorenza ogni letizia e pace in dispiacere e travagli, perchè essendo allora cacciati i Medici, e dopo venuta la peste e l'assedio, si visse molti anni poco lietamente; onde non si facendo allora dagli artefici alcun bene, si stette Aristotile in que' tempi sempre a casa attendendo a' suoi studi e capricci. Ma venuto poi al governo di Fiorenza il duca Alessandro, e cominciando alquanto a rischiarare ogni cosa, i giovani della compagnia de' fanciulli della Purificazione dirimpetto a S. Marco ordinarono di fare una tragicomedia, cavata dai libri de' Re, delle tribolazioni che furono per la violazione di Tamar, la quale avea composta Giovan Maria Primerani. Perchè dato cura della scena e prospettiva ad Aristotile, egli fece una scena la più bella (per quanto capeva il luogo) che fusse stata fatta giammai; e perchè oltre al bell'apparato, la tragicomedia fu bella per sè, e ben recitata, e molto piacque al duca Alessandro ed alla sorella che l'udirono, fecero loro Eccellenze liberare l'autore di essa che era in carcere, con questo che dovesse fare un'altra commedia a sua fantasia; il che avendo fatto, Aristotile fece nella loggia del giardino de' Medici in sulla piazza di S. Marco una bellissima scena e prospettiva piena di colonnati, di nicchie, di tabernacoli, statue, e molte altre cose capricciose, che insin'allora in simili apparati non erano state usate; le

quali tutte piacquero infinitamente, ed hanno molto arricchito quella maniera di pitture. Il soggetto della commedia fu Ioseffo accusato falsamente d'avere voluto violare la sua padrona, e perciò incarcerato, e poi liberato per l'interpretazione del sogno del re. Essendo dunque anco questa scena molto piaciuta al duca, ordinò, quando fu il tempo, che nelle sue nozze e di madama Margherita d'Austria si facesse una commedia, e la scena da Aristotile in via di S. Gallo, nella compagnia de' Tessitori congiunta alle case del magnifico Ottaviano de' Medici; al che avendo messo mano Aristotile, con quanto studio, diligenza, e fatica gli fu mai possibile condusse tutto quell'apparato a perfezione. E perchè Lorenzo di Pier Francesco de' Medici (8), avendo egli composta la commedia (9), che si aveva da recitare, avea cura di tutto l'apparato e delle musiche, come quegli che andava sempre pensando in che modo potesse uccidere il duca, dal quale era cotanto amato e favorito, pensò di farlo capitar male nell'apparato di quella commedia. Costui dunque là dove terminavano le scale della prospettiva ed il palco della scena fece da ogni banda delle cortine delle mura gettare in terra diciotto braccia di muro per altezza, per rimurare dentro una stanza a uso di scarsella, che fusse assai capace, e un palco alto quanto quello della scena, il quale servisse per la musica di voci; e sopra il primo volea fare un altro palco per gravicemboli, organi, ed altri simili instrumenti, che non si possono così facilmente muovere nè mutare; ed il vano, dove avea rovinato le mura dinanzi, voleva che fusse coperto di tele dipinte in prospettiva e di casamenti; il che tutto piaceva ad Aristotile, perchè arricchiva la scena e lasciava libero il palco di quella dagli uomini della musica: ma non piaceva già ad esso Aristotile che il cavallo (10) che sosteneva il tetto, il quale era rimaso senza le mura di sotto che il reggevano, si accomodasse altrimenti, che con un arco grande e doppio, che fusse gagliardissimo; laddove voleva Lorenzo che fusse retto da certi puntelli, e non da altro che potesse in niun modo impedire la musica. Ma conoscendo Aristotile che quella era una trappola da rovinare addosso a una infinità di persone, non si voleva in questo accordare in modo veruno con Lorenzo, il quale in verità non aveva altro animo che d'uccidere in quella rovina il duca. Perchè vedendo Aristotile di non poter mettere nel capo a Lorenzo le sue buone ragioni, avea deliberato di volere andarsi con Dio, quando Giorgio Vasari, il quale allora, benchè giovanetto, stava al servizio del duca Alessandro ed era creatura d'Ottaviano de' Medici, sentendo, mentre dipigneva in quella

scena, le dispute e dispareri che erano fra Lorenzo ed Aristotile, si mise destramente di mezzo: ed udito l'uno e l'altro, ed il pericolo che seco portava il modo di Lorenzo, mostrò che senza fare l'arco o impedire in altra guisa il palco delle musiche, si poteva il detto cavallo del tetto assai facilmente accomodare, mettendo due legni doppi di quindici braccia l'uno per la lunghezza del muro, e quelli bene allacciati, con spranghe di ferro allato agli altri cavalli, sopra essi posare sicuramente il cavallo di mezzo, perciocchè vi stava sicurissimo, come sopra l'arco avrebbe fatto, nè più nè meno. Ma non volendo Lorenzo credere nè ad Aristotile che l'approvava, nè a Giorgio che il proponeva, non faceva altro che contrapporsi con sue cavillazioni, che facevano conoscere il suo cattivo animo ad ognuno; perchè veduto Giorgio che disordine grandissimo poteva di ciò seguire, e che questo non era altro che un volere ammazzare trecento persone, disse che volea per ogni modo dirlo al duca, acciò mandasse a vedere e provvedere al tutto. La qual cosa sentendo Lorenzo, e dubitando di non scoprirsi, dopo molte parole diede licenzia ad Aristotile che seguisse il parere di Giorgio; e così fu fatto. Questa scena dunque fu la più bella, che non solo insino allora avesse fatto Aristotile, ma che fusse stata fatta da altri giammai, avendo in essa fatto molte cantonate di rilievo, e contraffatto nel mezzo del foro un bellissimo arco trionfale, finto di marmo, pieno di storie e di statue, senza le strade che sfuggivano, e molte altre cose fatte con bellissime invenzioni ed incredibile studio e diligenza. Essendo poi stato morto dal detto Lorenzo il duca Alessandro, e creato il duca Cosimo l'anno 1539, quando venne a marito la signora donna Leonora di Toledo, donna nel vero rarissima e di sì grande ed incomparabile valore, che può a qual sia più celebre e famosa nell' antiche storie senza contrasto agguagliarsi, e per avventura preporsi, nelle nozze che si fecero a dì 27 di Giugno l'anno 1539 fece Aristotile nel cortile grande del palazzo de' Medici, dove è la fonte, un'altra scena che rappresentò Pisa, nella quale vinse se stesso, sempre migliorando e variando; onde non è possibile mettere insieme mai nè la più variata sorte di finestre e porte, nè facciate di palazzi più bizzarre e capricciose, nè strade e lontani che meglio sfuggano e facciano tutto quello che l'ordine vuole della prospettiva. Vi fece oltre di questo il campanile torto del duomo, la cupola ed il tempio tondo di S. Giovanni, con altre cose di quella città. Delle scale che fece in questa non dirò altro, nè quanto rimanessero ingannati, per non parere di dire il medesimo che s'è detto altre volte; dirò be-

ne che questa la quale mostrava salire da terra in su quel piano, era nel mezzo a otto facce, e dalle bande quadra, con artifizio nella sua semplicità grandissimo; perchè diede tanta grazia alla prospettiva di sopra, che non è possibile in quel genere veder meglio. Appresso ordinò con molto ingegno una lanterna di legname a uso d'arco dietro a tutti i casamenti, con un sole alto un braccio fatto con una palla di cristallo piena d'acqua stillata, dietro la quale erano due torchi accesi, che la facevano in modo risplendere, che ella rendeva luminoso il cielo della scena e la prospettiva in guisa, che pareva veramente il sole vivo e naturale; e questo sole, dico, avendo intorno un ornamento di razzi d'oro che coprivano la cortina, era di mano in mano per via d'un arganetto tirato con sì fatt'ordine, che a principio della commedia pareva che si levasse il sole, e che salito infino a mezzo dell'arco scendesse in guisa, che al fine della commedia entrasse sotto e tramontasse. Compositore della commedia fu Antonio Landi gentiluomo fiorentino, e sopra gl'intermedi e la musica fu Gio: Battista Strozzi, allora giovane e di bellissimo ingegno. Ma perchè dell'altre cose che adornarono questa commedia, gl'intermedi, e le musiche, fu scritto allora abbastanza, non dirò altro, se non chi furono coloro che fecero alcune pitture, bastando per ora sapere che l'altre cose condussero il detto Gio: Battista Strozzi, il Tribolo, ed Aristotile. Erano sotto la scena della commedia le facciate dalle bande spartite in sei quadri dipinti e grandi braccia otto l'uno e larghi cinque, ciascuno de' quali aveva intorno un ornamento largo un braccio e due terzi, il quale faceva fregiatura intorno, ed era scorniciato verso le pitture, facendo quattro tondi in croce con due motti latini per ciascuna storia, e nel resto erano imprese a proposito. Sopra girava un fregio di rovesci azzurri attorno attorno, salvo che dove era la prospettiva, e sopra questo era un cielo pur di rovesci che copriva tutto il cortile; nel qual fregio di rovesci sopra ogni quadro di storia era l'arme d'alcuna delle famiglie più illustri, con le quali aveva avuto parentado la casa de' Medici. Cominciandomi dunque dalla parte di levante accanto alla scena, nella prima storia, la quale era di mano di Francesco Ubertini detto il Bacchiacca (II), era la tornata d'esilio del magnifico Cosimo de' Medici; l'impresa erano due colombe sopra un ramo d'oro, e l'arme era nel fregio era quella del duca Cosimo. Nell'altro, il quale era di mano del medesimo, era l'andata a Napoli del magnifico Lorenzo: l'impresa un pellicano, e l'arme quella del duca Lorenzo, cioè Me-

dici e Savoia. Nel terzo quadro, stato dipinto da Pier Francesco di Iacopo di Sandro, era la venuta di papa Leone X a Fiorenza portato dai suoi cittadini sotto il baldacchino : l'impresa era un braccio ritto, e l'arme quella del duca Giuliano (12), cioè Medici e Savoia. Nel quarto quadro di mano del medesimo era Biegrassa presa dal sig. Giovanni, che di quella si vedeva uscire vittorioso: l'impresa era il fulmine di Giove , e l'arme del fregio era quella del duca Alessandro, cioè Austria e Medici. Nel quinto papa Clemente coronava in Bologna Carlo V: l'impresa era un serpe che si mordeva la coda, e l'arme era di Francia e Medici: e questa era di mano di Domenico Conti discepolo d'Andrea del Sarto (13), il quale mostrò non valere molto , mancatogli l'aiuto d'alcuni giovani, de'quali pensava servirsi, perchè tutti i buoni e cattivi erano in opera; onde fu riso di lui, che molto presumendosi si era altre volte con poco giudizio riso d'altri. Nella sesta storia ed ultima da quella banda era di mano del Bronzino (14), la disputa che ebbono tra loro in Napoli e innanzi all'imperatore il duca Alessandro ed i fuorusciti fiorentini, col fiume Sebeto e molte figure, e questo fu bellissimo quadro e migliore di tutti gli altri: l'impresa era una palma, e l'arme quella di Spagna. Dirimpetto alla tornata del magnifico Cosimo, cioè dall'altra banda, era il felicissimo natale del duca Cosimo: l'impresa era una fenice, e l'arme quella della città di Fiorenza, cioè un giglio rosso. Accanto a questo era la creazione ovvero elezione del medesimo alla dignità del ducato: l'impresa il caduceo di Mercurio, e nel fregio l'arme del castellano della fortezza; e questa storia essendo stata disegnata da Francesco Salviati, perchè ebbe a partirsi in que'giorni di Fiorenza, fu finita eccellentemente da Carlo Portelli da Loro (15). Nella terza erano i tre superbi oratori Campani cacciati del senato romano per la loro temeraria dimanda , secondo che racconta Tito Livio nel ventesimo libro della sua storia, i quali in questo luogo significavano tre cardinali venuti in vano al duca Cosimo con animo di levarlo del governo : l'impresa era un cavallo alato, e l'arme quella de'Salviati e Medici. Nell'altro alla presa di Monte Murlo: l'impresa un assiuolo egizio sopra la testa di Pirro, e l'arme quella di casa Sforza e Medici; nella quale storia, che fu dipinta da Antonio di Donnino (16) pittore fiero nelle movenze, si vedeva nel lontano una scaramuccia di cavalli tanto bella , che nel quadro di mano di persona riputata debole riuscì molto migliore che l'opere d'alcuni altri che erano valent'uomini solamente in opinione. Nell'altro si vedeva il duca A-

lessandro essere investito dalla maestà Cesarea di tutte l'insegne ed imprese ducali : l'impresa era un pica con foglie d'alloro in bocca, e nel fregio era l'arme dei Medici, e di Toledo: e questa era di mano di Battista Franco Viniziano (17). Nell'ultimo di tutti questi quadri erano le nozze del medesimo duca Alessandro fatte in Napoli: l'impresa erano due cornici (18) , simbolo antico delle nozze, e nel fregio era l'arme di Don Petro di Toledo vicerè di Napoli; e questa, che era di mano del Bronzino, era fatta con tanta grazia, che superò, come la prima, tutte l'altre storie. Fu similmente ordinato dal medesimo Aristotile la loggia un fregio con altre storiette ed arme, che fu molto lodato e piacque a sua Eccellenza, che di tutto il remunerò largamente. E dopo quasi ogni anno fece qualche scena e prospettiva per le commedie che si facevano per carnovale, avendo in quella maniera di pitture tanta pratica e aiuto dalla natura, che aveva disegnato volere scriverne ed insegnare; ma perchè la cosa gli riuscì più difficile che non s'aveva pensato, se ne tolse giù, e massimamente essendo poi stato da altri, che governarono il palazzo, fatto fare prospettive dal Bronzino e Francesco Salviati (19) come si dirà a suo luogo. Vedendo adunque Aristotile essere passati molti anni ne'quali non era stato adoperato, se n'andò a Roma a trovare Antonio da S. Gallo suo cugino, il quale, subito che fu arrivato, dopo averlo ricevuto e veduto ben volentieri, lo mise a sollecitare alcune fabbriche con provvisione di scudi dieci il mese, e dopo lo mandò a Castro, dove stette alcuni mesi di commessione di papa Paolo III a condurre gran parte di quelle muraglie, secondo il disegno ed ordine d'Antonio. E conciossiachè Aristotile , essendosi allevato con Antonio da piccolo ed avvezzatosi a procedere seco troppo familiarmente, dicono che Antonio lo teneva lontano, perchè non si era mai potuto avvezzare a dirgli voi; di maniera che gli dava del tu, sebben fussero stati dinanzi al papa , non che in un cerchio di signori e gentiluomini, nella maniera che ancor fanno altri Fiorentini avvezzi all'antica ed a dar del tu ad ognuno, come fussero da Norcia, senza sapersi accomodare al vivere moderno, secondo che fanno gli altri, e come l'usanze portano di mano in mano; la qual cosa quanto paresse strana ad Antonio avvezzo a essere onorato da cardinali ed altri grand'uomini, ognuno se lo pensi. Venuta dunque a fastidio ad Aristotile la stanza di Castro, pregò Antonio che lo facesse tornare a Roma: di che lo compiacque Antonio molto volentieri, ma gli disse, che procedesse seco con altra maniera e miglior creanza, massimamente là dove fus-

seio in presenza di gran personaggi. Un anno di carnovale facendo in Roma Ruberto Strozzi banchetto a certi signori suoi amici, ed avendosi a recitare una commedia nelle sue case, gli fece Aristotile nella sala maggiore una prospettiva (per quanto si poteva in stretto luogo) bellissima e tanto vaga e graziosa, che fra gli altri il cardinal Farnese non pure ne restò maravigliato, ma glie ne fece fare una nel suo palazzo di S. Giorgio, dove è la cancelleria, in una di quelle sale mezzane che rispondono in sul giardino, ma in modo che vi stesse ferma, per potere ad ogni sua voglia e bisogno servirsene. Questa dunque fu da Aristotile condotta con quello studio che seppe e potè maggiore, di maniera che sodisfece al cardinale ed agli uomini dell'arte infinitamente: il quale cardinale avendo commesso a M. Curzio Frangipani, che sodisfacesse Aristotile, e colui volendo, come discreto, fargli il dovere, ed anco non soprappagare, disse a Perino del Vaga (20), ed a Giorgio Vasari, che stimassero quell'opera; la qual cosa fu molto cara a Perino, perchè portando odio ad Aristotile ed avendo per male che avesse fatto quella prospettiva, la quale gli pareva dovere che avesse dovuto toccare a lui, come a servitore del cardinale, stava tutto pieno di timore e gelosia, e massimamente essendosi non pure d'Aristotile, ma anco del Vasari servito in que' giorni il cardinale, e donatogli mille scudi per avere dipinto a fresco in cento giorni la sala di *Parco maiori* nella cancelleria. Disegnava dunque Perino per queste cagioni di stimare tanto poco la detta prospettiva d'Aristotile, che s'avesse a pentire d'averla fatta. Ma Aristotile avendo inteso chi erano coloro che avevano a stimare la sua prospettiva, andato a trovare Perino, alla bella prima gli cominciò secondo il suo costume, a dare per lo capo del tu per essergli colui stato amico in giovanezza; laonde Perino, che già era di mal'animo, venne in collera e quasi scoperse non se n'avveggendo, quello che in animo aveva malignamente di fare: perchè avendo il tutto raccontato Aristotile al Vasari, gli disse Giorgio che non dubitasse, ma stesse di buona voglia, che non gli sarebbe fatto torto. Dopo trovandosi insieme per terminare quel negozio Perino e Giorgio, cominciando Perino, come più vecchio, a dire, si diede a biasimare quella prospettiva ed a dire ch'ell' era un lavoro di pochi baiocchi, e che avendo Aristotile avuto danari a buon conto, e statogli pagati coloro che l'avevano aiutato, egli era più che soprappagato; aggiugnendo: S'io l'avessi avuta a far'io, l'arei fatta d'altra maniera e con altre storie ed ornamenti che non ha fatto costui; ma il cardinal toglie sempre

a favorire qualcuno che gli fa poco onore. Dalle quali parole ed altre conoscendo Giorgio, che Perino voleva piuttosto vendicarsi dello sdegno che avea col cardinale e con Aristotile, che con amorevole pietà far riconoscere le fatiche e la virtù d'un buono artefice, con dolci parole disse a Perino: Ancorch'io non m'intenda di sì fatte opere più che tanto, avendone nondimeno vista alcuna di mano di chi sa farle, mi pare che questa sia molto ben condotta e degna d'essere stimata molti scudi, e non pochi, come voi dite, baiocchi: e non mi pare onesto che chi sta per gli scrittoi a tirare in su le carte per poi ridurre in gran. d'opere tante cose variate in prospettiva, debba essere pagato delle fatiche della notte, e da vantaggio del lavoro di molte settimane nella maniera che si pagano le giornate di coloro che non vi hanno fatica d'animo e di mani, e poca di corpo, bastando imitare, senza stillarsi altrimenti il cervello come ha fatto Aristotile; e quando l'aveste fatta voi, Perino, con più storie e ornamenti, come dite, non l'areste forse tirata con quella grazia che ha fatto Aristotile, il quale in questo genere di pittura è con molto giudizio stato giudicato dal cardinale miglior maestro di voi. Ma considerate che alla fine non si fa danno, giudicando male e non dirittamente, ad Aristotile', ma all'arte, alla virtù, e molto più all'anima se vi partirete dall'onesto per alcun vostro sdegno particolare: senza che chi la conosce per buona, non biasimerà l'opera, ma il nostro debole giudizio, ed è la malignità e nostra cattiva natura. E chi cerca di gratuirsi ad alcuno, d'aggrandire le sue cose, o vendicarsi d'alcuna ingiuria col biasimare o meno stimare di quel che sono le buone opere altrui, è finalmente da Dio e dagli uomini conosciuto per quello che egli è, cioè per maligno, ignorante, cattivo. Considerate voi, che fate tutti i lavori di Roma, quello che vi parrebbe se altri stimasse le cose vostre, quanto voi fate l'altrui. Mettetevi di grazia ne' piè di questo povero vecchio, e vedrete quanto lontano siete dall'onesto e ragionevole. Furono di tanta forza queste ed altre parole che disse Giorgio amorevolmente a Perino, che si venne a una stima onesta, e fu sodisfatto Aristotile; il quale con que' danari, con quelli del quadro mandato, come a principio si disse, in Francia, e con gli avanzi delle sue provvisioni se ne tornò lieto a Firenze, non ostante che Michelagnolo, il quale gli era amico, avesse disegnato servirsene nella fabbrica che i Romani disegnavano di fare in Campidoglio. Tornato dunque a Firenze Aristotile l'anno 1547 nell'andare a baciar le mani al sig. duca Cosimo, pregò sua Eccellenza che volesse, avendo messo mano a molte fabbriche, servirsi dell'opera

sua ed aiutarlo; il qual signore avendolo be-
nignamente ricevuto, come ha fatto sempre gli
uomini virtuosi, ordinò che gli fusse dato di
provvisione dieci scudi il mese, ed a lui disse,
che sarebbe adoperato secondo l' occorrenze
che venissero; con la quale provvisione senza
fare altro visse alcuni anni quietamente, e
poi si morì d'anni settanta l'anno 1551 l'ul-
timo dì di Maggio, e fu sepolto nella chiesa
de' Servi. Nel nostro libro sono alcuni di-
segni di mano d' Aristotile, ed alcuni ne
sono appresso Antonio Particini, fra i quali
sono alcune carte tirate in prospettiva bel-
lissime.

Vissero ne' medesimi tempi che Aristotile ,
e furono suoi amici due pittori, de' quali farò
qui menzione brevemente, perocchè furono
tali, che fra questi rari ingegni meritano di
aver luogo per alcune opere che fecero , de-
gne veramente d' esser lodate. L'uno fu Iaco-
ne (21), e l'altro Francesco Ubertini, cogno-
minato il Bacchiacca (22). Iacone adunque non
fece molte opere, come quegli che se n' anda-
va in ragionamenti e baie , e si contentò di
quel poco , che la sua fortuna e pigrizia gli
provvidero, che fu molto meno di quello che
arebbe avuto di bisogno. Ma perchè praticò
assai con Andrea del Sarto, disegnò benissimo
e con fierezza , e fu molto bizzarro e fantasti-
co nella positura delle sue figure, stravolgen-
dole, e cercando di farle variate e differen-
ziate dagli altri in tutti i suoi componimenti;
e nel vero ebbe assai disegno, e quando volle,
imitò il buono. In Fiorenza fece molti quadri
di nostre Donne, essendo anco giovane , che
molti ne furono mandati in Francia da mer-
catanti fiorentini. In S. Lucia della via dei
Bardi fece in una tavola Dio Padre , Cristo
e la nostra Donna con altre figure (23); ed a
Montici in sul canto della casa di Lodovico
Capponi due figure di chiaroscuro intorno a
un tabernacolo. In S. Romeo (24) dipinse in
una tavola la nostra Donna e due santi. Sen-
tendo poi una volta molto lodare le facciate
di Polidoro e di Maturino fatte in Roma, sen-
za che niuno il sapesse, se n' andò a Roma ,
dove stette alcuni mesi, e dove fece alcuni ri-
tratti, acquistando nelle cose dell'arte in mo-
do, che riuscì poi in molte cose ragionevole
dipintore. Onde il cavaliere Buondelmonti
gli diede a dipignere di chiaroscuro una sua
casa , che avea murata dirimpetto a Santa
Trinita al principio di borgo Sant'Apostolo,
nella quale fece Iacone istorie delle facciate
d'Alessandro Magno, in alcune cose molto belle,
e condotte con tanta grazia e disegno, che mol-
ti credono, che di tutto fussero fatti i dise-
gni da Andrea del Sarto (25). E per vero dire,
al saggio che di se diede Iacone in quest'opera,
si pensò che avesse a fare qualche gran frutto.

Ma perchè ebbe sempre più il capo a darsi buon
tempo e altre baie , e a stare in cene e feste
con gli amici, che a studiare e lavorare, piut-
tosto andò disimparando sempre, che acqui-
stando. Ma quello che era cosa, non so se de-
gna di riso o di compassione, egli era d' una
compagnia d'amici, o piuttosto masnada, che
sotto nome di vivere alla filosofica viveano
come porci e come bestie; non si lavavano mai
nè mani nè viso nè capo nè barba, non spaz-
zavano la casa, e non rifacevano il letto , se
non ogni due mesi una volta, apparecchiava-
no con i cartoni delle pitture le tavole, e non
beveano se non al fiasco ed al boccale; e que-
sta loro meschinità, e vivere , come sì dice,
alla carlona, era da loro tenuta la più bella
vita del mondo : ma perchè il di fuori suol
essere indizio di quello di dentro, a dimo-
strare quali sieno gli animi nostri , crederò,
come s'è detto altra volta, che così fussero
costoro lordi e brutti nell'animo, come di
fuori apparivano. Nella festa di S. Felice in
Piazza (cioè rappresentazione della Madonna
quando fu annunziata, della quale si è ragio-
nato in altro luogo), la quale fece la compa-
gnia dell'Orciuolo l'anno 1525, fece Iacone
nell'apparato di fuori, secondo che allora si
costumava , un bellissimo arco trionfale, tut-
to isolato, grande e doppio, con otto colonne,
pilastri e frontespizi, molto alto, il quale fece
condurre a perfezione da Piero da Sesto mae-
stro di legname molto pratico; e dopo vi fece
nove storie, parte delle quali dipinse egli, che
furono le migliori, e l'altre Francesco Uber-
tini Bacchiacca: le quali storie furono tutte
del Testamento vecchio, e per la maggior
parte de' fatti di Moisè. Essendo poi condotto
Iacone da un frate Scopetino suo parente a
Cortona , dipinse nella chiesa della Madon-
na, la quale è fuori della città, due tavole a
olio, in una è la nostra Donna con S. Rocco,
S. Agostino, ed altri santi, e nell'altra un Dio
Padre che incorona la nostra Donna con due
santi da piè, e nel mezzo è S. Francesco che
riceve le stimate ; le quali due opere furono
molto belle. Tornatosene poi a Firenze, fece
a Bongianni Capponi una stanza in volta in
Fiorenza, ed al medesimo ne accomodò nella
villa di Montici alcun' altre; e finalmente
quando Iacopo Pontormo dipinse al duca A-
lessandro nella villa di Careggi quella loggia,
di cui si è nella sua vita favellato, gli aiutò
fare la maggior parte di quegli ornamenti di
grottesche ed altre cose· dopo le quali si ado-
però in certe cose minute, delle quali non ac-
cade far menzione. La somma è, che Iacone
spese il miglior tempo di sua vita in baie,
andandosene in considerazioni ed in dir male
di questo e di quello; essendo in que' tempi
ridotta in Fiorenza l'arte del disegno in una

compagnia di persone che più attendevano a far baie ed a godere che a lavorare, e lo studio delle quali era ragunarsi per le botteghe ed in altri luoghi, e quivi malignamente e con loro gerghi attendere a biasimare l'opere d'alcuni, che erano eccellenti e vivevano civilmente e come uomini onorati. Capi di queste erano Iacone, il Piloto orefice, e il Tasso legnaiuolo; ma il peggiore di tutti era Iacone, perciocchè fra l'altre sue buone parti, sempre nel suo dire mordeva qualcuno di mala sorte; onde non fu gran fatto, che da cotal compagnia avessero poi col tempo, come si dirà, origine molti mali, nè che fusse il Piloto per la sua mala lingua ucciso da un giovane: e perchè le costoro operazioni e costumi non piacevano agli uomini dabbene, erano, non dico tutti, ma una parte di loro sempre, come i battilani ed altri simili, a fare alle piastrelle lungo le mura, o per le taverne a godere. Tornando un giorno Giorgio Vasari da Monte Oliveto, luogo fuor di Firenze, da vedere il reverendo e molto virtuoso don Miniato Pitti (26), abate allora di quel luogo, trovò Iacone con una gran parte di sua brigata in sul canto de' Medici, il quale pensò, per quanto intesi poi, di volere con qualche sua cantafavola, mezzo burlando e mezzo dicendo da dovero, dire qualche parola ingiuriosa al detto Giorgio: perchè entrato egli così a cavallo fra loro, gli disse Iacone: Orbè, Giorgio, come va ella? Va bene, Iacone mio, rispose Giorgio. Io era già povero, come tutti voi, ma mi trovo tre mila scudi, o meglio; ero tenuto da voi goffo, ed i frati e preti mi tengono valentuomo; io già serviva voi altri, ed ora questo famiglio che è qui serve me, e governa questo cavallo; vestiva di que' panni che vestono i dipintori che son poveri, ed ora son vestito di velluto; andava già a piedi, ed or vo' a cavallo; sicchè, Iacon mio, ella va bene affatto; rimanti con Dio. Quando il povero Iacone sentì a un tratto tante cose, perdè ogni invenzione, e si rimase senza dir altro tutto stordito, quasi considerando la sua miseria, e che le più volte rimane l'ingannatore a piè dell'ingannato. Finalmente essendo stato Iacone da una infermità mal condotto, essendo povero, senza governo, e rattrappato delle gambe senza potere aiutarsi, si morì di stento in una sua casipola che aveva in una piccola strada, ovvero chiasso detto Codarimessa, l'anno 1553.

Francesco d'Ubertino, detto Bacchiacca, fu diligente dipintore, ed, ancorchè fusse amico di Iacone, visse sempre assai costumatamente e da uomo dabbene. Fu similmente amico di Andrea del Sarto, e da lui molto aiutato e favorito nelle cose dell'arte. Fu, dico, Francesco diligente pittore, e particolarmente in fare figure piccole, le quali conduceva perfette e con molta pacienza, come si vede in S. Lorenzo di Fiorenza in una predella della storia de' martiri, sotto la tavola di Giovann' Antonio Sogliani (27), e nella cappella del Crocifisso in un' altra predella molto ben fatta. Nella camera di Pier Francesco Borgherini, fece il Bacchiacca in compagnia degli altri molte figurine ne' cassoni e nelle spalliere, che alla maniera sono conosciute, come differenti dall'altre. Similmente nella già detta anticamera di Giovan Maria Benintendi fece due quadri molto belli di figure piccole, in uno de' quali, che è il più bello e più copioso di figure, è il Battista che battezza Gesù Cristo nel Giordano. Ne fece anco molti altri per diversi, che furono mandati in Francia ed in Inghilterra. Finalmente il Bacchiacca andato al servizio del duca Cosimo, perchè era ottimo pittore in ritrarre tutte le sorti d'animali, fece a sua Eccellenza uno scrittoio tutto pieno d'uccelli di diverse maniere e d'erbe rare, che tutto condusse a olio divinamente. Fece poi di figure piccole, che furono infinite i cartoni di tutti i mesi dell'anno, messe in opera di bellissimi panni di arazzo di seta e d'oro con tanta industria e diligenza, che in quel genere non si può veder meglio, da Marco di maestro Giovanni Rosto Fiammingo. Dopo le quali opere condusse il Bacchiacca a fresco la grotta d'una fontana d'acqua, che è a' Pitti; ed in ultimo fece i disegni per un letto che fu fatto di ricami, tutto pieno di storie e di figure piccole, che fu la più ricca cosa di letto che di simile opera possa vedersi, essendo stati condotti i ricami pieni di perle e di altre cose di pregio da Antonio Bacchiacca fratello di Francesco, il quale è ottimo ricamatore (28): e perchè Francesco morì avanti che fusse finito il detto letto, ha servito per le felicissime nozze dell'illustrissimo sig. principe di Firenze don Francesco Medici, e della serenissima reina Giovanna d'Austria, egli fu finito in ultimo con ordine e disegno di Giorgio Vasari. Morì Francesco l'anno 1557 in Firenze.

—◦◦◦—

ANNOTAZIONI

(1) Più sotto il Vasari riferisce un altro men plausibil motivo di questo soprannome.

(2) Il Palazzo Pandolfini di via S. Gallo appartiene adesso alla nobil famiglia Nencini; ed è mancante d'una porzione che non è stata mai costruita. V. più giù la nota 5.

(3) Di quest'Arco è stato discorso nella vita d'Andrea del Sarto a pag. 571 col. 2. e in quella del Granacci p. 669. col. 2.

(4) Lorenzo Duca d'Urbino.

(5) Cioè dire, rimase compiuto tutto il piano a terreno, e la metà della parte superiore.

(6) La *Mandragola* è una delle commedie di Niccolò Macchiavelli. In essa è così poco rispettata la decenza, che l'avere osato di rappresentarla in casa di cittadini, basta a far comprendere quanto erano depravati i costumi in quel tempo.

(7) Il Vasari qui non si contraddice, poichè dichiara questa essere l'opinione di alcuni: ma per vero dire sembra più ragionevole il credere che non la pittura di quelle scene fosse la causa del soprannome dato all'artefice; ma bensì che il soprannome anteriormente applicato ad esso, facesse invogliare qualche cervello sottile a instituire un parallelo fra lo Scenografo fiorentino e il Filosofo stagirita.

(8) Lorenzo il traditore detto Lorenzino de' Medici.

(9) La commedia è intitolata *l' Alidosio* (*Bottari*).

(10) Ovvero *Cavalletto* come oggi si dice comunemente.

(11) Intorno al Bachiacca, detto anche Bachicca, vedi più sotto la nota 22.

(12) Duca di Nemours.

(13) Se costui non fu il più bravo, fu certamente il più grato discepolo d'Andrea del Sarto, avendo egli avuto cura che dopo la morte di esso ne fosse onorata la memoria con pubblico monumento. Vedi sopra a pag. 580 col. I.

(14) Angiolo Allori detto il Bronzino, di cui il Vasari fa più estesa menzione verso la fine di queste vite, allorchè ragiona degli accademici del disegno.

(15) Di Carlo Portelli del Castello di Loro in Valdarno, si parla nuovamente verso il fine della vita di Ridolfo Ghirlandaio.

(16) Antonio di Domenico Mazzieri fu scolaro del Franciabigio. Veggasi ciò che il Vasari ne scrisse nella vita di questo pittore a p. 628 col. 2.

(17) La vita di Battista Franco leggesi in seguito dopo poche altre.

(18) *Cornici* dette latinamente per Cornacchie (*Bottari*).

(19) Francesco Rossi detto Cecchin Salviati. Anche di questi leggesi in appresso la vita.

(20) La vita di Perin del Vaga trovasi indietro a pag. 725.

(21) Iacone è stato nominato con lode nella vita d'Andrea del Sarto a pag. 580 col. I.

(22) E il Bachiacca si trova mentovato in più luoghi e segnatamente nella vita di Pietro Perugino suo maestro a p. 422 col. 2; in quella del Franciabigio a p. 627. col. 2; in quella del Granacci p. 670 col. I; e finalmente un'altra volta in questa di Bastiano dopo che ha finito di ragionare di Iacone.

(23) Ha patito assai.

(24) Ossia S. Remigio.

(25) Sono perite affatto.

(26) Don Miniato Pitti aiutò il Vasari nella compilazione di una parte di queste vite che furono stampate nel 1550 dai torchi del Torrentino.

(27) Sussistono tuttavia.

(28) Nella vita di Pietro Perugino a p. 422 col. 2 si fa menzione di questo Ubertini ricamatore fratello del Bachiacca, ma invece d'Antonio è chiamato Baccio. Benvenuto Cellini nella sua vita ricorda il Bachiacca ricamatore tra quelli che accorsero quando egli alterò col Duca Cosimo intorno al valore di un prezioso diamante.

VITA DI BENVENUTO GAROFALO

E DI GIROLAMO DA CARPI

PITTORI FERRARESI

E D'ALTRI LOMBARDI

In questa parte delle vite, che noi ora scriviamo, si farà brevemente un raccolto di tutti i migliori e più eccellenti pittori, scultori, ed architetti che sono stati a'tempi nostri in Lombardia, dopo il Mantegna, il Costa, Boccaccino da Cremona, ed il Francia Bolognese (1), non potendo fare la vita di ciascuno in particolare, e parendomi abbastanza raccontare l'opere loro; la qual cosa io non mi sarei messo a fare, nè a dar di quelle giudizio, se io non l'avessi prima vedute: e perchè dall'anno 1542 insino a questo presente 1566, io non aveva, come già feci, scorsa quasi tutta l'Italia, nè veduto le dette ed altre opere, che in questo spazio di ventiquattro anni sono molto cresciute, io ho voluto, essendo quasi al fine di questa mia fatica, prima che io le scriva, vederle, e con l'occhio farne giudizio. Perchè finite le già dette nozze dell'illustrissimo signor don Francesco Medici principe di Fiorenza e di Siena, mio signore, e della serenissima reina Giovanna d'Austria, per le quali io era stato due anni occupatissimo nel palco della principale sala del loro palazzo, ho voluto senza perdonare a spesa o fatica veruna rivedere Roma, la Toscana, parte della Marca, l'Umbria, la Romagna, la Lombardia, e Vinezia con tutto il suo dominio, per rivedere le cose vecchie, e molte che sono state fatte dal detto anno 1542 in poi. Avendo io dunque fatto memoria delle cose più notabili e degne d'essere poste in iscrittura, per non far torto alla virtù di molti nè a quella sincera verità che si aspetta a coloro che scrivono istorie di qualunque maniera senza passione d'animo, verrò scrivendo quelle cose che in alcuna parte mancano alle già dette, senza partirmi dall'ordine della storia, e poi darò notizia dell'opere d'alcuni che ancora son vivi, e che hanno cose eccellenti operato ed operano, parendomi che così richieggia il merito di molti rari e nobili artefici. Cominciandomi dunque dai Ferraresi, nacque Benvenuto Garofalo in Ferrara l'anno 1481 (2) di Piero Tisi, i cui maggiori erano stati per origine Padoani, nacque, dico, di maniera inclinato alla pittura, che ancor piccolo fanciulletto, mentre andava alla scuola di leggere, non faceva altro che disegnare.

Dal quale esercizio ancorchè cercasse il padre, che avea la pittura per una baia, di distorlo, non fu mai possibile. Perchè veduto il padre che bisognava secondare la natura di questo suo figliuolo, il quale non faceva altro giorno e notte che disegnare, finalmente l'acconciò in Ferrara con Domenico Laneto (3) pittore in quel tempo di qualche nome, sebbene avea la maniera secca e stentata; col quale Domenico essendo stato Benvenuto alcun tempo, nell'andare una volta a Cremona (4) gli venne veduto nella cappella maggiore del duomo di quella città, fra l'altre cose di mano di Boccaccino Boccacci pittore cremonese, che avea lavorata quella tribuna a fresco, un Cristo, che sedendo in trono ed in mezzo a quattro santi dà la benedizione (5). Perchè piaciutagli quell'opera, si acconciò per mezzo d'alcuni amici con esso Boccaccino, il quale allora lavorava nella medesima chiesa pur a fresco alcune storie della Madonna, come si è detto nella sua vita, a concorrenza di Altobello (6) pittore, il quale lavorava nella medesima chiesa dirimpetto a Boccaccino alcune storie di Gesù Cristo, che sono molto belle e veramente degne di essere lodate. Essendo dunque Benvenuto stato due anni in Cremona, ed avendo molto acquistato sotto la disciplina di Boccaccino, se n'andò d'anni diciannove a Roma l'anno 1500, dove postosi con Giovanni Baldini pittor fiorentino assai pratico, ed il quale aveva molti bellissimi disegni di diversi maestri eccellenti, sopra quelli, quando tempo gli avanzava, e massimamente la notte, si andava continuamente esercitando. Dopo essendo stato con costui quindici mesi, ed avendo veduto con molto suo piacere le cose di Roma, scorso che ebbe un pezzo per molti luoghi d'Italia, si condusse finalmente a Mantova, dove appresso Lorenzo Costa pittore stette due anni, servendolo con tanta amorevolezza, che colui per rimunerarlo lo acconciò in capo a due anni con Francesco Gonzaga marchese di Mantoa, col quale anco stava esso Lorenzo. Ma non vi fu stato molto Benvenuto, che ammalando Piero suo padre in Ferrara, fu forzato tornarsene là, dove stette poi continuo quattro anni, lavorando molte cose da sè solo, ed alcune in compa-

gnia de' Dossi (7). Mandando poi l'anno 1505 per lui M. Ieronimo Sagrato gentiluomo Ferrarese, il quale stava in Roma, Benvenuto vi tornò di bonissima voglia, e massimamente per vedere i miracoli che si predicavano di Raffaello da Urbino, e della cappella di Giulio (8) stata dipinta dal Buonarroto. Ma giunto Benvenuto in Roma, restò quasi disperato non che stupito nel vedere la grazia e la vivezza che avevano le pitture di Raffaello, e la profondità del disegno di Michelagnolo. Onde malediva le maniere di Lombardia, e quella che avea con tanto studio e stento imparato in Mantoa, e volentieri, se avesse potuto, se ne sarebbe smorbato (9). Ma poichè altro non si poteva, si risolvè a volere disimparare, e dopo la perdita di tanti anni, di maestro divenire discepolo. Perchè cominciato a disegnare di quelle cose che erano migliori e più difficili, ed a studiare con ogni possibile diligenza quelle maniere tanto lodate, non attese quasi ad altro per ispazio di due anni continui; per lo che mutò in tanto la pratica e maniera cattiva in buona, che n'era tenuto dagli artefici conto: e, che fu più, tanto adoperò col sottomettersi e con ogni qualità d'amorevole uffizio, che divenne amico di Raffaello da Urbino, il quale, come gentilissimo e non ingrato, gli insegnò molte cose, aiutò e favorì sempre Benvenuto, il quale, se avesse seguitato la pratica di Roma, senz'alcun dubbio arebbe fatto cose degne del bell'ingegno suo. Ma perchè fu costretto, non so per qual accidente, tornare alla patria, nel pigliare licenza da Raffaello gli promise, secondo che egli il consigliava, di tornare a Roma, dove l'assicurava Raffaello, che gli darebbe più che non volesse da lavorare ed in opere onorevoli. Arrivato dunque Benvenuto in Ferrara, assettato che egli ebbe le cose e spedito la bisogna che ve l'aveva fatto venire, si metteva in ordine per tornarsene a Roma, quando il signor Alfonso duca di Ferrara lo mise a lavorare nel castello in compagnia d'altri pittori ferraresi una cappelletta, la quale finita, gli fu di nuovo interrotto il partirsi dalla molta cortesia di M. Antonio Costabili gentiluomo ferrarese di molta autorità, il quale gli diede a dipignere nella chiesa di S. Andrea all'altar maggiore una tavola a olio; la quale finita, fu forzato farne un'altra in S. Bertolo, convento de' monaci Cisterciensi, nella quale fece l'adorazione de' Magi, che fu bella e molto lodata. Dopo fece un'altra in duomo piena di varie e molte figure (10), e due altre che furono poste nella chiesa di Santo Spirito, in una delle quali è la Vergine in aria col figliuolo in collo, e di sotto alcun'altre figure; e nell'altra la natività di Gesù Cristo; nel fare delle quali opere ricor-

dandosi alcuna volta d'avere lasciato Roma, andava di quando in quando ripensando di tornarvi, quando sopravvenendo la morte di Piero suo padre, gli fu rotto ogni disegno; perciocchè trovandosi alle spalle una sorella da marito, e un fratello di quattordici anni, e le sue cose in disordine, fu forzato a posare l'animo ed accomodarsi ad abitare la patria: e così avendo partita la compagnia con i Dossi, i quali avevano insino da esso lui lavorato, dipinse a se nella chiesa di S. Francesco in una cappella la resurrezione di Lazzero piena di varie e buone figure, colorita vagamente, e con attitudini pronte e vivaci, che molto gli furono commendate (11). In un'altra cappella della medesima chiesa dipinse l'uccisione de' fanciulli innocenti fatti crudelmente morire da Erode, tanto bene e con sì fiere movenze de' soldati e d'altre figure, che fu una maraviglia: vi sono oltre ciò molto bene espressi nella varietà delle teste diversi affetti, come nelle madri e balie la paura, ne' fanciulli la morte, negli uccisori la crudeltà, ed altre cose molte che piacquero infinitamente (12). Ma egli è ben vero che in facendo quest'opera, fece Benvenuto quello che insin'allora non era mai stato usato in Lombardia, cioè fece modelli di terra per veder meglio l'ombre ed i lumi, e si servì di un modello di figura fatto di legname gangherato in modo, che si snodava per tutte le bande, ed il quale accomodava a suo modo con panni addosso ed in varie attitudini. Ma quello che importa più, ritrasse dal vivo e naturale ogni minuzia, come quelli che conosceva la diritta (13) essere imitare ed osservare il naturale. Finì per la medesima chiesa la tavola d'una cappella, ed in una facciata dipinse a fresco Cristo preso dalle turbe nell'orto (14). In S. Domenico della medesima città dipinse a olio due tavole; in una è il miracolo della Croce e S. Elena, e nell'altra è S. Piero martire con buon numero di bellissime figure (15), ed in questa pare che Benvenuto variasse assai dalla sua prima maniera, essendo più fiera e fatta con manco affettazione. Fece alle monache di S. Salvestro in una tavola Cristo che in sul monte ora al padre, mentre i tre apostoli più abbasso si stanno dormendo. Alle monache di S. Gabbriello fece una Nunziata (16), ed a quelle di S. Antonio nella tavola dell'altare maggiore la resurrezione di Cristo. Ai frati Ingesuati nella chiesa di S. Girolamo all'altare maggiore Gesù Cristo nel presepio, con un coro d'angeli in una nuvola tenuto bellissimo. In S. Maria del Vado è di mano del medesimo in una tavola molto bene intesa e colorita Cristo ascendente in cielo, e gli Apostoli che lo stanno mirando (17). Nella chiesa di S. Giorgio,

luogo fuori della città de'monaci di Mont'O-
livelo, dipinse in una tavola a olio i magi che
adorano Cristo e gli offeriscono mirra, incenso
ed oro, e questa è delle migliori opere che fa-
cesse costui in tutta sua vita (18): le quali
tutte cose molto piacquero ai Ferraresi, e fu-
rono cagione, che lavorò quadri per le case
loro quasi senza numero, e molti altri a' mo-
nasteri, e fuori della città per le castella e vil-
le all'intorno; e fra l'altre al Bondeno dipin-
se in una tavola la resurrezione di Cristo: e
finalmente lavorò a fresco nel refettorio di S.
Andrea con bella e capricciosa invenzione
molte figure, che accordano le cose del vec-
chio Testamento col nuovo (19). Ma perchè
l'opere di costui furono infinite, basti avere
favellato di queste che sono le migliori. Aven-
do da Benvenuto avuto i primi principj della
pittura Girolamo da Carpi, come si dirà nella
sua vita, dipinsero insieme la facciata della
casa de' Muzzarelli nel Borgo nuovo, parte di
chiaroscuro, parte di colori, con alcune cose fin-
te di bronzo. Dipinsero parimente insieme fuori
e dentro il palazzo di Copara, luogo da diporto
del duca di Ferrara, al qual signore fece molte
altre cose Benvenuto, e solo e in compagnia d'al-
tri pittori. Essendo poi stato lungo tempo in
proposito di non voler pigliar donna, per es-
sersi in ultimo diviso dal fratello e venutogli
a fastidio lo star solo, la prese di quarantotto
anni. Nè l'ebbe a fatica tenuta un anno che,
ammalatosi gravemente, perdè la vista dell'oc-
chio ritto, e venne in dubbio e pericolo del-
l'altro; pure raccomandandosi a Dio, e fatto
voto di vestire, come poi fece, sempre di bi-
gio, si conservò per la grazia di Dio in modo
la vista dell'altr' occhio, che l'opere sue fatte
nell'età di sessantacinque anni erano tanto
ben fatte, e con pulitezza e diligenza, che è
una maraviglia: di maniera che, mostrando
una volta il duca di Ferrara a papa Paolo III
un trionfo di Bacco a olio, lungo cinque brac-
cia, e la calunnia d'Apelle, fatti da Benvenu-
to in detta età con i disegni di Raffaello da
Urbino, i quali quadri sono sopra certi cam-
mini di sua Eccellenza, restò stupefatto quel
pontefice che un vecchio di quell'età con un
occhio solo avesse condotti lavori così grandi
e così belli. Lavorò Benvenuto venti anni con-
tinui tutti i giorni di festa per l'amor di Dio
nel monastero delle monache di S. Bernardi-
no (20), dove fece molti lavori d'importanza
a olio, a tempera, ed a fresco. Il che fu certo
maraviglia, e gran segno della sincera e sua
buona natura, non avendo in quel luogo con-
correnza; ed avendovi nondimeno messo non
manco studio e diligenza, di quello che areb-
be fatto in qualsivoglia altro più frequentato
luogo. Sono le dette opere di ragionevole com-
ponimento, con bell'arie di teste, non intri-

gate, e fatte certo con dolce e buona manie-
ra. A molti discepoli che ebbe Benvenuto,
ancorchè insegnasse tutto quello che sapeva
più che volentieri per farne alcuno eccellente,
non fece mai in loro frutto veruno, ed in cam-
bio di essere da loro della sua amorevolezza
ristorato, almeno con gratitudine d'animo,
non ebbe mai da essi se non dispiaceri; onde
usava dire, non avere mai avuto altri nemici,
che i suoi discepoli e garzoni. L'anno 1550,
essendo già vecchio, ritornatogli il suo male
degli occhi, rimase cieco del tutto, e così vis-
se nove anni: la quale disavventura sopportò
con paziente animo, rimettendosi al tutto
nella volontà di Dio. Finalmente pervenuto
all'età di settantotto anni, parendogli pur
troppo essere in quelle tenebre vivuto, e ral-
legrandosi della morte, con speranza d'aver
a godere la luce eterna, finì il corso della vi-
ta, l'anno 1559 a dì sei di Settembre, lascian-
do un figliuolo maschio, chiamato Girolamo,
che è persona molto gentile, ed una femmina.

Fu Benvenuto persona molto dabbene,
burlevole, dolce nella conversazione, e pa-
ziente e quieto in tutte le sue avversità. Si
dilettò in giovanezza della scherma e di so-
nare il liuto, e fu nell'amicizie ufficiosissi-
mo e amorevole oltre misura. Fu amico di
Giorgione da Castelfranco pittore, di Tizia-
no da Cador, e di Giulio Romano, ed in
generale affezionatissimo a tutti gli uomini
dell'arte: ed io ne posso far fede, il quale,
due volte che io fui al suo tempo a Ferrara,
ricevei da lui infinite amorevolezze e corte-
sie. Fu sepolto onorevolmente nella chiesa
di Santa Maria del Vado, e da molti vir-
tuosi con versi e prose, quanto la sua virtù
meritava, onorato (21). E perchè non si è
potuto avere il ritratto di esso Benvenu-
to (22), si è messo nel principio di queste
vite di pittori Lombardi quello di Girola-
mo da Carpi, la cui vita sotto questa scri-
veremo.

GIROLAMO dunque detto DA CARPI (23),
il quale fu Ferrarese e discepolo di Benve-
nuto, fu a principio da Tommaso suo pa-
dre, il quale era pittore di scuderia, adope-
rato in bottega a dipingere forzieri, sgabel-
li, cornicioni, ed altri sì fatti lavori di doz-
zina. Avendo poi Girolamo sotto la disci-
plina di Benvenuto fatto alcun frutto, pen-
sava d'avere dal padre a essere levato da
que' lavori meccanici: ma non facendo
Tommaso altro, come quegli che aveva bi-
sogno di guadagnare, si risolvè Girolamo
partirsi da lui ad ogni modo. E così andato
a Bologna, ebbe appresso i gentiluomini di
quella città assai buona grazia. Perciocchè
avendo fatto alcuni ritratti che somigliarono
assai, si acquistò tanto credito, che guada-

gnando bene, aiutava più il padre stando in Bologna che non avea fatto dimorando a Ferrara. In quel tempo essendo stato portato a Bologna in casa de'signori conti Ercolani un quadro di mano d'Antonio da Correggio, nel quale Cristo in forma d'ortolano appare a Maria Maddalena (24), lavorato tanto bene e morbidamente, quanto più non si può credere, entrò di modo nel cuore a Girolamo quella maniera, che non bastandogli avere ritratto quel quadro, andò a Modana per vedere l'altre opere di mano del Correggio; là dove arrivato, oltre all'essere restato nel vederle tutto pieno di maraviglia, una fra l'altre lo fece rimanere stupefatto, e questa fu un gran quadro, che è cosa divina, nel quale è una nostra Donna che ha un putto in collo, il quale sposa S. Caterina, un S. Bastiano, ed altre figure (25) con arie di teste tanto belle, che paiono fatte in paradiso (26); nè è possibile vedere i più bei capelli nè le più belle mani, o altro colorito più vago e naturale. Essendo stato dunque da M. Francesco Grillenzoni dottore e padrone del quadro, il quale fu amicissimo del Correggio, conceduto a Girolamo poterlo ritrarre, egli il ritrasse con tutta quella diligenza, che maggiore si può immaginare. Dopo fece il simile della tavola di S. Piero martire (27), la quale avea dipinta il Correggio a una compagnia di secolari, che la tengono, siccome ella merita, in pregio grandissimo, essendo massimamente in quella, oltre all'altre figure, un Cristo fanciullo in grembo alla madre, che pare che spiri, ed un S. Piero martire bellissimo, e d'un'altra tavoletta (28) di mano del medesimo fatta alla compagnia di S. Bastiano non men bella di questa. Le quali tutte opere essendo state ritratte da Girolamo, furono cagione che egli migliorò tanto la sua prima maniera, ch'ella non pareva più dessa, nè quella di prima. Da Modana andato Girolamo a Parma, dove avea inteso esser' alcune opere del medesimo Correggio, ritrasse alcuna delle pitture della tribuna del duomo, parendogli lavoro straordinario, cioè il bellissimo scorto d'una Madonna che saglie in cielo (29) circondata da una moltitudine d'angeli, gli apostoli che stanno a vederla salire, e quattro santi protettori di quella città che sono nelle nicchie, S. Gio: Battista che ha un agnello in mano, S. Ioseffo sposo della nostra Donna, S. Bernardo degli Uberti Fiorentino cardinale e vescovo di quella città, ed un altro vescovo. Studiò similmente Girolamo in S. Giovanni Evangelista le figure della cappella maggiore nella nicchia di mano del medesimo Correggio, cioè la incoronazione di nostra Donna, S.

Giovanni Evangelista, il Battista, S. Benedetto, S. Placido, e una moltitudine d'angeli che a questi sono intorno, e le maravigliose figure che sono nella chiesa di S. Sepolcro alla cappella di S. Ioseffo, tavola di pittura divina (30). E perchè è forza che coloro, ai quali piace fare alcuna maniera e la studiano con amore, la imparino almeno in qualche parte, onde avviene ancora che molti divengono più eccellenti che i loro maestri non sono stati, Girolamo prese assai della maniera del Correggio. Onde tornato a Bologna l'imitò sempre, non studiando altro che quella e la tavola che in quella città dicemmo essere di mano di Raffaello da Urbino (31). E tutti questi particolari seppi io dallo stesso Girolamo, che fu molto mio amico, l'anno 1550 in Roma, ed il quale meco si dolse più volte d'aver consumato la sua giovanezza ed i migliori anni in Ferrara e Bologna, e non in Roma o altro luogo, dove averebbe fatto senza dubbio molto maggiore acquisto. Fece anco non piccol danno a Girolamo nelle cose dell'arte l'avere atteso troppo a'suoi piaceri amorosi, ed a sonare il liuto in quel tempo che arebbe potuto fare acquisto nella pittura. Tornato dunque a Bologna, oltre a molti altri, ritrasse M. Onofrio Bartolini Fiorentino, che allora era in quella città a studio, ed il quale fu poi arcivescovo di Pisa, la quale testa, che è oggi appresso gli eredi di detto M. Noferi (32), è molto bella e di graziosa maniera. Lavorando in quel tempo a Bologna un maestro Biagio pittore (33), cominciò costui, vedendo Girolamo venire in buon credito, a temere che non gli passasse innanzi e gli levasse tutto il guadagno. Perchè fatto seco amicizia con buona occasione, per ritardarlo dall'operare gli divenne compagno e dimestico di maniera, che cominciarono a lavorare di compagnia, e così continuarono un pezzo; la qual cosa, come fu di danno a Girolamo nel guadagno, così gli fu parimente nelle cose dell'arte; perciocchè seguitando le pedate di maestro Biagio, che lavorava di pratica e cavava ogni cosa dai disegni di questo e di quello, non metteva anche egli più alcuna diligenza nelle sue pitture. Ora avendo nel monasterio di S. Michele in Bosco fuor di Bologna un frate Antonio monaco di quel luogo fatto un S. Bastiano grande quanto il vivo, a Scaricalasino in un convento del medesimo ordine di Monte Oliveto una tavola a olio, ed a Monte Oliveto maggiore alcune figure in fresco nella cappella dell'orto di S. Scolastica, voleva l'abate Ghiaccino, che l'aveva fatto fermare quell'anno in Bologna, che egli dipignesse la sagrestia nuova di

quella lor chiesa. Ma frate Antonio che non si sentiva di fare sì grande opera, ed al quale forse non molto piaceva durare tanta fatica, come bene spesso fanno certi di così fatti uomini, operò di maniera, che quell'opera fu allogata a Girolamo ed a maestro Biagio, i quali la dipinsero tutta a fresco, facendo negli spartimenti della volta alcuni putti ed angeli, e nella testa di figure grandi la storia della trasfigurazione di Cristo, servendosi del disegno di quella che fece in Roma a S. Pietro a Montorio Raffaello da Urbino, e nelle facciate feciono alcuni santi, nei quali è pur qualche cosa di buono. Ma Girolamo accortosi che lo stare in compagnia di maestro Biagio non faceva per lui, anzi che era la sua espressa rovina, finita quell'opera, disfece la compagnia, e cominciò a far da se. E la prima opera che fece da se solo fu nella chiesa di S. Salvadore nella cappella di S. Bastiano una tavola, nella quale si portò molto bene (34). Ma dopo intesa da Girolamo la morte del padre, se ne tornò a Ferrara, dove per allora non fece altro che alcuni ritratti ed opere di poca importanza. Intanto venendo Tiziano Vecellio a Ferrara a lavorare, come si dirà nella sua vita, alcune cose al duca Alfonso in uno stanzino, ovvero studio, dove avea prima lavorato Gian Bellino alcune cose, ed il Dosso una Baccanaria (35) d'uomini tanto buona, che, quando non avesse mai fatto altro, per questa merita lode e nome di pittore eccellente (36), Girolamo, mediante Tiziano ed altri, cominciò a praticare in corte del duca (37), dove ricavò quasi per dar saggio di se, prima che altro facesse, la testa del duca Ercole di Ferrara da una di mano di Tiziano, e questa contraffece tanto bene, ch'ella pareva la medesima che l'originale; onde fu mandata come opera lodevole in Francia. Dopo, avendo Girolamo tolto moglie e avuto figliuoli, forse troppo prima che non doveva, dipinse in S. Francesco di Ferrara negli angoli delle volte a fresco i quattro Evangelisti, che furono assai buone figure. Nel medesimo luogo fece un fregio intorno alla chiesa, che fu copiosa e molto grande opera, essendo pieno di mezze figure e di puttini intrecciati insieme assai vagamente (38). Nella medesima chiesa fece in una tela un S. Antonio di Padoa con altre figure, ed in un'altra la nostra Donna in aria con due angeli, che fu posta all'altare della signora Giulia Muzzarella, che fu ritratta in essa da Girolamo molto bene. In Rovigo nella chiesa di S. Francesco dipinse il medesimo l'apparizione dello Spirito Santo in lingue di fuoco, che fu opera lodevole per lo componimento e bel-

lezza delle teste; e in Bologna dipinse nella chiesa di S. Martino in una tavola i tre Magi con bellissime teste e figure (39), ed a Ferrara in compagnia di Benvenuto Garofalo, come si è detto, la facciata della casa del sig. Battista Muzzarelli, e parimente il palazzo di Coppara, villa del duca appresso a Ferrara dodici miglia: e in Ferrara similmente la facciata di Piero Soncini nella piazza di verso le pescherie, facendovi la presa della Goletta da Carlo V imperatore. Dipinse il medesimo Girolamo in S. Polo, chiesa de' frati Carmelitani nella medesima città, in una tavoletta a olio un S. Girolamo con due altri santi grandi quanto il naturale (40), e nel palazzo del duca un quadro grande con una figura quanto il vivo, finta per una Occasione, con bella vivezza, movenza, grazia, e buon rilievo. Fece anco una Venere ignuda a giacere, e grande quanto il vivo, con Amore appresso, la quale fu mandata al re Francesco di Francia a Parigi; ed io, che la vidi in Ferrara l'anno 1540, posso con verità affermare ch'ella fusse bellissima. Diede anco principio, e ne fece gran parte, agli ornamenti del refettorio di S. Giorgio, luogo in Ferrara de' monaci di Monte Oliveto; ma perchè lasciò imperfetta quell'opera, l'ha oggi finita Pellegrino Pellegrini dipintore bolognese (41). Ma chi volesse far menzione di quadri particolari, che Girolamo fece a molti signori e gentiluomini, farebbe troppo maggiore, di quello che è il desiderio nostro, la storia; però dico di due solamente che sono bellissimi: di uno dunque, che n'ha il cav. Boiardo in Parma, bello a maraviglia, di mano del Correggio, nel quale la nostra Donna mette una camicia in dosso a Cristo fanciulletto, ne ritrasse Girolamo uno a quello tanto simile, che pare desso veramente, ed un altro ne ritrasse da uno del Parmigianino, il quale è nella Certosa di Pavia (42) nella cella del vicario, così bene e con tanta diligenza, che non si può veder più sottilmente lavorato; ed altri infiniti lavorati con molta diligenza. E perchè si dilettò Girolamo, e diede anco opera all'architettura, oltre molti disegni di fabbriche che fece per servigio di molti privati, servì in questo particolarmente Ippolito cardinale di Ferrara, il quale avendo comperato in Roma a Montecavallo il giardino (43) che fu già del cardinale di Napoli, con molte vigne di particolari all'intorno, condusse Girolamo a Roma, acciò lo servisse non solo nelle fabbriche, ma negli acconcimi di legname veramente regj del detto giardino; nel che si portò tanto bene, che ne restò ognuno stupefatto. E nel vero non so chi altri si fusse potuto portare

meglio di lui in fare di legnami (che poi sono stati coperti di bellissime verzure) tante bell'opere, e sì vagamente ridotte in diverse forme ed in diverse maniere di tempj, nei quali si veggiono oggi accomodate le più belle e ricche statue antiche che sieno in Roma, parte intere e parte state restaurate da Valerio Cioli scultore fiorentino (44) e da altri; per le quali opere, essendo in Roma venuto Girolamo in bonissimo credito, fu dal detto cardinale suo signore molto l'amava, messo l'anno 1550 al servizio di papa Giulio III, il quale lo fece architetto sopra le cose di Belvedere, dandogli stanze in quel luogo e buona provvisione. Ma perchè quel pontefice non si poteva mai in simili cose contentare, e massimamente quando a principio s'intendeva pochissimo del disegno, e non voleva la sera quello che gli era piaciuto la mattina, e perchè Girolamo avea sempre a contrastare con certi architetti vecchi, ai quali parea strano vedere un uomo nuovo e di poca fama essere stato preposto a loro, si risolvè, conosciuta l'invidia e forse malignità di quelli, essendo anco di natura piuttosto freddo che altrimenti, a ritirarsi: e così per lo meglio se ne tornò a Montecavallo al servizio del cardinale; della qual cosa fu Girolamo da molti lodato, essendo vita troppo disperata aver tutto il giorno e per ogni minima cosa a star a contendere con questo e quello, e, come diceva egli, è talvolta meglio godere la quiete dell'animo con l'acqua e col pane, che stentare nelle grandezze e negli onori. Fatto dunque che ebbe Girolamo al cardinale suo signore un molto bel quadro, che a me il quale il vidi piacque sommamente, essendo già stracco, se ne tornò con esso lui a Ferrara a godersi la quiete di casa sua con la moglie e con i figliuoli, lasciando le speranze e le cose della fortuna nelle mani de' suoi avversari, che da quel papa cavarono il medesimo che egli, e non altro. Dimorandosi dunque in Ferrara, per non so che accidente essendo abbruciata una parte del castello, il duca Ercole diede cura di rifarlo a Girolamo; il quale l'accomodò molto bene, e l'adornò secondo che si può in quel paese, che ha gran mancamento di pietre da far conci ed ornamenti; onde meritò esser sempre caro a quel signore, che liberalmente riconobbe le sue fatiche. Finalmente dopo aver fatto Girolamo queste e molte altre opere, si morì d'anni cinquantacinque (45) l'anno 1556, e fu sepolto nella chiesa degli Angeli accanto alla sua donna. Lasciò due figliuole femmine e tre maschi, cioè Giulio, Annibale, ed un altro. Fu Girolamo lieto uomo, e nella conversazione molto dolce e piacevole; nel lavorare alquanto agiato e lungo; fu di mezzana statura, e si dilettò oltremodo della musica e dei piaceri amorosi più forse che non conviene. Ha seguitato dopo lui le fabbriche di que'signori Galasso Ferrarese architetto (46), uomo di bellissimo ingegno e di tanto giudizio nelle cose d'architettura, che, per quanto si vede nell'ordine de'suoi disegni, avrebbe mostro, molto più che non ha, il suo valore, se in cose grandi fusse stato adoperato.

È stato parimente Ferrarese e scultore eccellente maestro Girolamo (47), il quale, abitando in Ricanati, ha dopo Andrea Contucci suo maestro lavorato molte cose di marmo a Loreto, e fatti molti ornamenti intorno a quella cappella e casa della Madonna. Costui, dico, dopo che di là si partì il Tribolo, che fu l'ultimo, avendo finito la maggiore storia di marmo che è dietro alla detta cappella, dove gli angeli portano di Schiavonia quella casa nella selva di Loreto, ha in quel luogo continuamente dal 1534 insino all'anno 1560 lavorato, e vi ha fatto di molte opere; la prima delle quali fu un profeta di braccia tre e mezzo a sedere, il quale fu messo, essendo bella e buona figura, in una nicchia che è volta verso ponente; la quale statua, essendo piaciuta, fu cagione che egli fece poi tutti gli altri profeti, da uno in fuori che è verso levante e dalla banda di fuori verso l'altare, il quale è di mano di Simone Cioli da Settignano, discepolo anch'egli d'Andrea Sansovino. Il restante, cioè de'detti profeti sono di mano di Maestro Girolamo, e sono fatti con molta diligenza, studio, e buona pratica. Alla cappella del Sagramento ha fatto il medesimo i candellieri di bronzo alti tre braccia in circa, pieni di fogliami e figure tonde di getto tanto ben fatte, che sono cosa maravigliosa. Ed un suo fratello, che in simili cose di getto è valent'uomo, ha fatto in compagnia di maestro Girolamo in Roma molte altre cose, e particolarmente un tabernacolo grandissimo di bronzo per papa Paolo III, il quale doveva essere posto nella cappella del palazzo di Vaticano, detta la Paolina.

Fra i Modanesi ancora sono stati in ogni tempo artefici eccellenti nelle nostre arti, come si è detto in altri luoghi, e come si vede in quattro tavole, delle quali non si è fatto al suo luogo menzione per non sapersi il maestro, le quali cento anni sono furono fatte a tempera in quella città, e sono secondo que'tempi bellissime e lavorate con diligenza. La prima è all'altare maggiore di S. Domenico, e l'altre alle cappelle che sono nel tramezzo di quella chiesa. Ed oggi

vive della medesima patria un pittore chiamato Niccolò (48), il quale fece in sua giovanezza molti lavori a fresco intorno alle beccherie (49), che sono assai belli; ed in S. Piero, luogo de'monaci Neri, all'altar maggiore in una tavola la decollazione di S. Piero e S. Paolo (50), imitando nel soldato che taglia loro la testa una figura simile, che è in Parma di mano d'Antonio da Correggio in S. Giovanni Evangelista, lodatissima (51); e perchè Niccolò è stato più raro nelle cose a fresco che nell'altre maniere di pittura, oltre a molte opere che ha fatto in Modana (52) ed in Bologna (53), intendo che ha lavorato in Francia, dove ancora vive, pitture rarissime sotto M. Francesco Primaticcio abate di S. Martino, con i disegni del quale ha fatto Niccolò in quelle parti molte opere, come si dirà nella vita di esso Primaticcio (54).

Gio: Battista (55) parimente, emulo di detto Niccolò, ha molte cose lavorato in Roma ed altrove, ma particolarmente in Perugia, dove ha fatto in S. Francesco alla cappella del Sig. Ascanio della Cernia molte pitture della vita di S. Andrea Apostolo, nelle quali si è portato benissimo; a concorrenza del quale Niccolò Arrigo Fiammingo maestro di finestre di vetro ha fatto nel medesimo luogo una tavola a olio, dentrovi la storia de'Magi, che sarebbe assai bella, se non fosse alquanto confusa, e troppo carica di colori che s'azzuffano insieme, e non la fanno sfuggire. Ma meglio si è portato costui in una finestra di vetro disegnata e dipinta da lui, fatta in S. Lorenzo della medesima città alla cappella di S. Bernardino. Ma tornando a Battista, essendo ritornato dopo queste opere a Modana, ha fatto nel medesimo S. Piero, dove Niccolò fece la tavola, due grandi storie dalle bande de'fatti di S. Piero e S. Paolo; nelle quali si è portato bene oltremodo.

Nella medesima città di Modana sono anco stati alcuni scultori degni d'essere fra i buoni artefici annoverati, perciocchè oltre al Modanino, del quale si è in altro luogo ragionato (56), vi è stato un maestro, chiamato il Modana (57), il quale, in figure di terra cotta grandi quanto il vivo e maggiori, ha fatto bellissime opere, e fra l'altre una cappella in S. Domenico di Modana, ed in mezzo del dormentorio di S. Piero a'monaci Neri pure in Modana una nostra Donna, S. Benedetto, Santa Iustina, ed un altro santo; alle quali tutte figure ha dato tanto bene il colore di marmo, che paiono proprio di quella pietra: senza che tutte hanno bell'aria di testa, bei panni, ed una proporzione mirabile. Il medesimo ha

fatto in S. Giovanni Vangelista di Parma nel dormentorio le medesime figure (58), ed in S. Benedetto di Mantova ha fatto buon numero di figure tutte tonde e grandi quanto il naturale fuor della chiesa, per la facciata e sotto il portico in molte nicchie, tanto belle, che paiono di marmo.

Similmente Prospero Clemente scultore modanese (59) è stato ed è valentuomo nel suo esercizio, come si può vedere nel duomo di Reggio nella sepoltura del vescovo Rangone di mano di costui, nella quale è la statua di quel prelato grande quanto il naturale a sedere con due putti molto ben condotti; ed è sopra sepoltura gli fece fare il signor Ercole Rangone. Parimente in Parma nel duomo sotto le volte è di mano di Prospero la sepoltura del beato Bernardo degli Uberti Fiorentino cardinale e vescovo di quella città, che fu finita l'anno 1548, e molto lodata (60).

Parma similmente ha avuto in diversi tempi molti eccellenti artefici e begl'ingegni, come si è detto di sopra; perciocchè oltre a un Cristofano Castelli, il quale fece una bellissima tavola in duomo l'anno 1499, ed oltre a Francesco Mazzuoli, del quale si è scritto la vita (61), vi sono stati molti altri valentuomini; il quale (62) avendo fatto, come si è detto, alcune cose nella Madonna della Steccata, e lasciata alla morte sua quell'opera imperfetta, Giulio Romano, fatto un disegno colorito in carta, il quale in quel luogo si vede per ognuno, ordinò che un Michelagnolo Anselmi Sanese per origine (63), ma fatto Parmigiano, essendo buon pittore, mettesse in opera quel cartone, nel quale è la coronazione di nostra Donna: il che fece colui certo ottimamente, onde meritò che gli fusse allogata una nicchia grande di quattro grandissime che ne sono in quel tempio dirimpetto a quella dove avea fatto la sopraddetta opera col disegno di Giulio (64): perchè messovi mano, vi condusse a buon termine l'adorazione de'Magi con buon numero di belle figure, facendo nel medesimo arco piano, come si disse nella vita del Mazzuoli, e le vergini prudenti e lo spartimento de'rosoni di rame. Ma, restandogli anche a fare quasi un terzo di quel lavoro, si morì, onde fu fornito da Bernardo Soiaro Cremonese (65), come diremo poco appresso. Di mano del detto Michelagnolo è nella medesima città in san Francesco la cappella della Concezione, e in S. Pier Martire alla cappella della Croce una gloria celeste.

Ieronimo Mazzuoli cugino di Francesco (66), come s'è detto, seguitando l'opera nella detta chiesa della Madonna stata la-

sciata dal suo parente imperfetta, dipinse un arco con le vergini prudenti, e l'ornamento de'rosoni: e dopo nella nicchia di testa dirimpetto alla porta principale dipinse lo Spirito Santo discendente in lingue di fuoco sopra gli Apostoli, e nell'altro arco piano ed ultimo la natività di Gesù Cristo; la quale, non essendo ancora scoperta, ha mostrata a noi questo anno 1566 con molto nostro piacere, essendo per opera a fresco bellissima veramente. La tribuna grande di mezzo della medesima Madonna della Steccata, la quale dipigne Bernardo Soiaro pittore cremonese, sarà anch'ella, quando sarà finita, opera rara, e da poter star con l'altre che sono in quel luogo, delle quali non si può dire che altri sia stato cagione che Francesco Mazzuoli, il quale fu il primo che cominciasse con bel giudizio il magnifico ornamento di quella chiesa, stata fatta, come si dice, con disegno ed ordine di Bramante.

Quanto agli artefici delle nostre arti mantoani, oltre quello che se n'è detto insino a Giulio Romano, dico che egli seminò in guisa la sua virtù in Mantoa e per tutta la Lombardia, che sempre poi vi sono stati di valentuomini, e l'opere sue sono più l'un giorno che l'altro conosciute per buone e laudabili; e sebbene Giovambattista Bertano principale architetto delle fabbriche della casa di Mantoa (67) ha fabbricato nel castello, sopra dove son l'acque ed il corridore, molti appartamenti magnifici e molto ornati di stucchi e di pitture, fatte per la maggior parte da Fermo Guisoni (68) discepolo di Giulio, e da altri, come si dirà; non però paragonano quelle fatte da esso Giulio. Il medesimo Giovambattista in S. Barbara, chiesa del castello del duca, ha fatto fare col suo disegno a Domenico Brusasorci (69) una tavola a olio, nella quale, che è veramente da essere lodata, è il martirio di quella santa. Costui, oltre ciò, avendo studiato Vitruvio ha sopra la voluta ionica, secondo quell'autore, scritta e mandata fuori un'opera come ella si volta, ed alla casa sua di Mantoa nella porta principale ha fatto una colonna di pietra intera, ed il modano dell'altra in piano, con tutte le misure segnate di detto ordine ionico, e così il palmo, l'once, il piede, ed il braccio antichi, acciò chi vuole possa vedere se le dette misure son giuste o no (70). Il medesimo nella chiesa di S. Piero duomo di Mantoa, che fu opera ed architettura di detto Giulio Romano, perchè rinnovandolo gli diede forma nuova e moderna, ha fatto fare una tavola per ciascuna cappella di mano di diversi pittori, e due n'ha fatte fare con suo disegno al detto Fermo Guisoni, cioè una a S. Lu-

cia, dentrovi la detta santa con due putti; ed un'altra a S. Giovanni Evangelista. Un'altra simile ne fece fare a Ippolito Costa Mantoano (71), nella quale è S. Agata con le mani legate, ed in mezzo a due soldati, che le tagliano e levano le mammelle (72). Battista d'Agnolo del Moro (73) Veronese fece, come s'è detto, nel medesimo duomo la tavola che è all'altare di S. Maria Maddalena; e Ieronimo Parmigiano quella di S. Tecla. A Paulo Farinato Veronese (74) fece fare quella di S. Martino, ed al detto Domenico Brusasorci quella di S. Margherita; Giulio Campo Cremonese (75) fece quella di S. Ieronimo; ed una che fu la migliore dell'altre, comechè tutte siano bellissime, nella quale è S. Antonio abate battuto dal demonio in vece di femmina che lo tenta, è di mano di Paulo Veronese. Ma quanto ai Mantovani, non ha mai avuto quella città più valent'uomo nella pittura di Rinaldo, il quale fu discepolo di Giulio; di mano del quale è una tavola in S. Agnese di quella città, nella quale è una nostra Donna in aria, S. Agostino, e S. Girolamo, che sono bonissime figure; il quale troppo presto la morte lo levò del mondo. In un bellissimo antiquario e studio, che ha fatto il sig. Cesare Gonzaga, pieno di statue e di teste antiche di marmo, ha fatto dipignere, per ornarlo, a Fermo Guisoni la genealogia di casa Gonzaga, che si è portato benissimo in ogni cosa, e specialmente nell'aria delle teste. Vi ha messo oltre di questo il detto signore alcuni quadri, che certo son rari, come quello della Madonna, dove è la gatta che già fece Raffaello da Urbino, ed un altro, nel quale la nostra Donna con grazia maravigliosa lava Gesù putto. In un altro studiuolo fatto per le medaglie, il quale ha ottimamente d'ebano e d'avorio lavorato un Francesco da Volterra, che in simili opere non ha pari, ha alcune figurine di bronzo antiche, che non potrieno essere più belle di quel che sono. Insomma, da che io vidi altra volta Mantoa, a questo anno 1566 che l'ho riveduta, ell'è tanto più adornata e più bella, che se io non l'avessi veduta, nol crederei, e, che è più, si sono moltiplicati gli artefici, e vi vanno tuttavia moltiplicando; conciossiachè di Giovambattista Mantoano intagliator di stampe e scultore eccellente, del quale abbiam favellato nella vita di Giulio Romano e in quella di Marcantonio Bolognese (76), sono nati due figliuoli che intagliano stampe di rame divinamente: e, che è cosa più maravigliosa, una figliuola chiamata Diana intaglia anch'ella tanto bene, che è cosa maravigliosa; ed io che ho veduto lei, che è molto gentile e graziosa fan-

ciulla, e l'opere sue, che sono bellissime, ne sono restato stupefatto (77). Non tacerò ancora che in S. Benedetto di Mantoa, celebratissimo monasterio de'monaci Neri, stato rinnovato da Giulio Romano con bellissimo ordine, hanno fatto molte opere i sopraddetti artefici mantoani, ed altri Lombardi, oltre quello che si è detto nella vita del detto Giulio. Vi sono adunque opere di Fermo Guisoni, cioè una Natività di Cristo, due tavole di Girolamo Mazzuola (78), tre di Lattanzio Gambaro da Brescia (79) ed altre tre di Paulo Veronese, che sono le migliori. Nel medesimo luogo è di mano d'un frate Girolamo converso di S. Domenico (80) nel refettorio in testa, come altrove s'è ragionato, in un quadro a olio ritratto il bellissimo cenacolo che fece in Milano a S. Maria delle Grazie Lionardo da Vinci, ritratto, dico, tanto bene, che io ne stupii (81); della qual cosa fo volentieri di nuovo memoria, avendo veduto quest'anno 1566 in Milano l'originale di Lionardo tanto male condotto, che non si scorge più se non una macchia abbagliata, onde la pietà di questo buon padre rendea sempre testimonianza in questa parte della virtù di Lionardo. Di mano del medesimo frate ho veduto nella medesima casa della zecca di Milano un quadro ritratto da un di Lionardo, nel quale è una femmina che ride, ed un S. Gio: Battista giovinetto molto bene imitato.

Cremona altresì, come si disse nella vita di Lorenzo di Credi ed in altri luoghi, ha avuto in diversi tempi uomini che hanno fatto nella pittura opere lodatissime; e già abbiam detto, che quando Boccaccino Boccacci dipigneva la nicchia del duomo di Cremona (82), e per la chiesa le storie di nostra Donna, Bonifazio Bembi (83) fu buon pittore, e che le Altobello (84) fece molte storie a fresco di Gesù Cristo con molto più disegno che non sono quelle del Boccaccino; dopo le quali dipinse Altobello in S. Agostino della medesima città una cappella a fresco con graziosa e bella maniera, come si può vedere da ognuno. In Milano in Corte vecchia, cioè nel cortile ovvero piazza del palazzo, fece una figura in piedi armata all'antica, migliore di tutte l'altre che da molti vi furono fatte quasi ne'medesimi tempi. Morto Bonifazio, il quale lasciò imperfette nel duomo di Cremona le dette storie di Cristo, Giovann'Antonio Licino da Pordenone (85), detto in Cremona de'Sacchi, finì le dette storie state cominciate da Bonifazio, facendovi in fresco cinque storie della passione di Cristo con una maniera di figure grandi, colorito terribile, e scorti che hanno forza e vivacità; le quali tutte cose

insegnarono il buon modo di dipignere ai Cremonesi, e non solo in fresco, ma a olio parimente, conciosiachè nel medesimo duomo appoggiata a un pilastro è una tavola a mezzo la chiesa di mano del Pordenone, bellissima; la quale maniera imitando poi Cammillo figliuolo del Boccaccino (86) nel fare in S. Gismondo fuori della città la cappella maggiore in fresco, ed altre opere, riuscì da molto più che non era stato suo padre. Ma perchè fu costui lungo ed alquanto agiato nel lavorare, non fece molte opere, se non piccole e di poca importanza. Ma quegli che più imitò le buone maniere, ed a cui più giovarono le concorrenze di costoro, fu Bernardo de' Gatti, cognominato il Soiaro (87) (di chi s'è ragionato), il quale dicono alcuni esser stato da Verzelli ed altri Cremonese: ma sia stato donde si voglia, egli dipinse una tavola molto bella all'altare maggiore di S. Piero, chiesa de'canonici regolari, e nel refettorio la storia ovvero miracolo che fe' Gesù Cristo de'cinque pani e due pesci, saziando moltitudine infinita; ma egli la ritoccò tanto a secco, ch'ell'ha poi perduta tutta la sua bellezza (88). Fece anco costui in S. Gismondo fuor di Cremona sotto una volta l'ascensione di Gesù Cristo in cielo, che fu cosa vaga e di molto bel colorito. In Piacenza nella chiesa di S. Maria di Campagna, a concorrenza del Pordenone e dirimpetto al S. Agostino che s'è detto, dipinse a fresco un S. Giorgio armato a cavallo, che ammazza il serpente, con prontezza, movenza, e ottimo rilievo: e ciò fatto, gli fu dato a finire la tribuna di quella chiesa che avea lasciata imperfetta il Pordenone, dove dipinse a fresco tutta la vita della Madonna: e sebbene i profeti e le sibille che vi fece il Pordenone con alcuni putti son belli a maraviglia, si è portato nondimeno tanto bene il Soiaro, che pare tutta quell'opera d'una stessa mano. Similmente alcune tavolette d'altari, che ha fatte in Vigevano, sono da essere per la bontà loro assai lodate. Finalmente ridottosi in Parma a lavorare nella Madonna della Steccata, fu finita la nicchia e l'arco, che lasciò imperfetta per la morte Michelagnolo Sanese, per le mani del Soiaro, al quale, per essersi portato bene, hanno poi dato a dipignere i Parmigiani la tribuna maggiore che è in mezzo di detta chiesa, nella quale egli va tuttavia lavorando a fresco l'assunzione di nostra Donna, che si spera debba essere opera lodatissima (89).

Essendo anco vivo Boccaccino, ma vecchio, ebbe Cremona un altro pittore chiamato Galeazzo Campo (90), il quale nella chiesa di S. Domenico in una cappella grande dipinse

il rosario della Madonna, e la facciata di dietro di S. Francesco con altre tavole, opere, che sono di mano di costui in Cremona, ragionevoli (91). Di costui nacquero tre figliuoli, Giulio, Antonio, e Vincenzio. Ma Giulio (92), sebbene imparò i primi principj dell'arte da Galeazzo suo padre, seguitò poi nondimeno, come migliore, la maniera del Soiaro, e studiò assai alcune tele colorite fatte in Roma di mano di Francesco Salviati, che furono dipinte per fare arazzi e mandate a Piacenza al duca Pier Luigi Farnese (93); le prime opere, che costui fece in sua giovanezza in Cremona, furono nel coro della chiesa di S. Agata quattro storie grandi del martirio di quella vergine, che riuscirono tali, che sì fatte non l'arebbe peravventura fatte un maestro ben pratico. Dopo, fatte alcune cose in S. Margherita (94), dipinse molte facciate di palazzi di chiaroscuro con buon disegno. Nella chiesa di S. Gismondo fuor di Cremona fece la tavola dell'altar maggiore a olio, che fu molto bella per la moltitudine e diversità delle figure che vi dipinse (95) a paragone di tanti pittori, che innanzi a lui avevano in quel luogo lavorato. Dopo la tavola vi lavorò in fresco molte cose nelle volte, e particolarmente la venuta dello Spirito Santo sopra gli Apostoli, i quali scortano al di sotto in su con buona grazia e molto artifizio. In Milano dipinse nella chiesa della Passione, convento de' canonici regolari, un crocifisso in tavola a olio con certi angeli, la Madonna, S. Giovanni Evangelista, e l'altre Marie. Nelle monache di S. Paolo, convento pur di Milano, fece in quattro storie la conversione ed altri fatti di quel santo, nella quale opera fu aiutato da Antonio Campo suo fratello, il quale dipinse similmente in Milano alle monache di S. Caterina alla porta Ticinese in una cappella della chiesa nuova, la quale è architettura del Lombardino, S. Elena a olio che fa cercare la croce di Cristo, che è assai buon'opera. E Vincenzio anch'egli, terzo dei detti tre fratelli, avendo assai imparato da Giulio, come anco ha fatto Antonio, è giovine d'ottima aspettazione. Del medesimo Giulio Campo sono stati discepoli non solo i detti suoi due fratelli, ma ancora Lattanzio Gambaro Bresciano (96), ed altri. Ma sopra tutti gli ha fatto onore ed è stata eccellentissima nella pittura Sofonisba Anguisciola (97) Cremonese con tre sue sorelle; le quali virtuosissime giovani sono nate del sig. Amilcare Anguisciola e della signora Bianca Punzona, ambe nobilissime famiglie in Cremona. Parlando dunque di essa sig. Sofonisba, della quale dicemmo alcune poche cose nella vita di Properzia Bolognese, per non saperne allora più oltre (98) dico aver veduto quest'an-

no in Cremona, di mano di lei in casa di suo padre e in un quadro fatto con molta diligenza, ritratte tre sue sorelle in atto di giocare a scacchi, e con esse loro una vecchia donna di casa, con tanta diligenza e prontezza, che paiono veramente vive, e che non manchi loro altro che la parola. In un altro quadro si vede ritratto dalla medesima Sofonisba il sig. Amilcare suo padre, che ha da un lato una figliuola di lui, sua sorella, chiamata Minerva, che in pitture e in lettere fu rara, e dall'altro Asdrubale figliuolo del medesimo, ed a loro fratello, ed anche questi sono tanto ben fatti, che pare che spirino e sieno vivissimi. In Piacenza sono di mano della medesima in casa del sig. archidiacono della chiesa maggiore due quadri bellissimi. In uno è ritratto esso signore, e nell'altro Sofonisba, l'una e l'altra delle quali figure non hanno se non a favellare. Costei essendo poi stata condotta, come si disse di sopra, dal sig. duca d'Alva al servigio della reina di Spagna, dove si trova al presente con bonissima provvisione e molto onorata, ha fatto assai ritratti e pitture che sono cose meravigliose; dalla fama delle quali opere mosso papa Pio IV, fece sapere a Sofonisba, che disiderava avere di sua mano il ritratto della detta serenissima reina di Spagna. Perchè avendolo ella fatto con tutta quella diligenza, che maggiore le fu possibile, glielo mandò a presentare in Roma, scrivendo a Sua Santità una lettera di questo preciso tenore:

» Padre Santo. Dal reverendissimo nunzio
» di vostra Santità intesi, che ella desiderava
» un ritratto di mia mano della Maestà della
» reina mia signora. E comechè io accettassi
» questa impresa in singolare grazia e favore,
» avendo a servire alla Beatitudine vostra,
» ne dimandai licenza a sua Maestà, la qua-
» le se ne contentò molto volentieri, ricono-
» scendo in ciò la paterna affezione che vostra
» Santità le dimostra. Ed io con l'occasione
» di questo cavaliero gliele mando. E se in
» questo avrò sodisfatto al disiderio di Vo-
» stra Santità, io ne riceverò infinita conso-
» lazione; non restando però di dirle, che se
» col pennello si potesse così rappresentare
» agli occhi di Vostra Beatitudine le bellezze
» dell'animo di questa serenissima reina, non
» potria veder cosa più maravigliosa. Ma in
» quelle parti, le quali con l'arte si sono po-
» tute figurare, non ho mancato di usare tut-
» ta quella diligenza, che ho saputo maggio-
» re, per rappresentare alla Santità Vostra
» il vero. E con questo fine, con ogni reve-
» renza ed umiltà le bacio i santissimi pie-
» di. Di Madrid alli 16 di Settembre 1561.
» Di Vostra Beatitudine umilissima serva,
» Sofonisba Anguisciola.

Alla quale lettera rispose Sua Santità con l'infrascritta, la quale, essendogli paruto il ritratto bellissimo e maraviglioso, accompagnò con doni degni della molta virtù di Sofonisba.

» Pius Papa IV. Dilecta in Christo filia.

» Avemo ricevuto il ritratto della serenissima » reina di Spagna, nostra carissima figliuola, » che ci avete mandato; e ci è stato gratissi- » mo, sì per la persona che si rappresenta, » la quale noi amiamo paternamente, oltre » agli altri rispetti, per la buona religione » ed altre bellissime parti dell'animo suo, e » sì ancora per essere fatto di man vostra » molto bene e diligentemente. Ve ne ringra- » ziamo, certificandovi che lo terremo fra le » nostre cose più care, commendando questa » vostra virtù, la quale, ancora che sia ma- » ravigliosa, intendiamo però ch' ell' è la » più piccola tra molte che sono in voi. E » con tal fine vi mandiamo di nuovo la no- » stra benedizione. Che nostro Signore Dio » vi conservi. Dat. Romae, die 15 Octo- » bris 1561.

E questa testimonianza basti a mostrare, quanta sia la virtù di Sofonisba; una sorella della quale, chiamata Lucia, morendo ha lasciato di se non minor fama che si sia quella di Sofonisba, mediante alcune pitture di sua mano, non men belle e pregiate che le già dette della sorella, come si può vedere in Cremona in un ritratto ch' ella fece del sig. Pietro Maria medico eccellente. Ma molto più in un altro ritratto fatto da questa virtuosa vergine del duca di Sessa, da lei stato tanto ben contraffatto, che pare che non si possa far meglio, nè fare che con maggiore vivacità alcun ritratto rassomigli.

La terza sorella Anguisciola chiamata Europa, che ancora è in età puerile, ed alla quale, che è tutta grazia e virtù, ho parlato quest'anno, non sarà, per quello che si vede nelle sue opere e disegni, inferiore nè a Sofonisba nè a Lucia sue sorelle. Ha costei fatto molti ritratti di gentiluomini in Cremona, che sono naturali e belli affatto, ed uno ne mandò in Ispagna della sig. Bianca sua madre, che piacque sommamente a Sofonisba, ed a chiunque lo vide di quella corte. E perchè Anna quarta sorella (99), ancora piccola fanciulletta, attende anch'ella con molto profitto al disegno, non so che altro mi dire, se non che bisogna avere da natura inclinazione alla virtù, e poi a quella aggiugnere l'esercizio, e lo studio, come hanno fatto queste quattro nobili e virtuose sorelle, tanto innamorate d'ogni più rara virtù, e in particolare delle cose del disegno, che la casa del sig. Amilcare Anguisciola (perciò felicissimo padre d'onesta ed onorata famiglia) mi parve l'albergo della pittura, anzi di tutte le virtù.

Ma se le donne sì bene sanno fare gli uomini vivi, che maraviglia che quelle che vogliono sappiano anco fargli sì bene dipinti? Ma tornando a Giulio Campo, del quale ho detto che queste giovani donne sono discepole, oltre all'altre cose, una tela che ha fatto per coprimento dell'organo della chiesa cattedrale è lavorata con molto studio, e gran numero di figure a tempera delle storie d'Ester ed Assuero con la crocifissione d'Aman; e nella medesima chiesa è di sua mano all'altare di S. Michele una graziosa tavola. Ma perchè esso Giulio ancor vive, non dirò al presente altro dell'opere sue. Furono Cremonesi parimente Geremia scultore, del quale facemmo menzione nella vita del Filareto, ed il quale ha fatto una grande opera di marmo in S. Lorenzo, luogo de'monaci di Monte Oliveto (100), e Giovanni Pedoni (101) che ha fatto molte cose in Cremona ed in Brescia e particolarmente in casa del signor Eliseo Raimondo molte cose che sono belle e laudabili.

In Brescia ancora sono stati, e sono, persone eccellentissime nelle cose del disegno, e fra gli altri Ieronimo Romanino (102) ha fatte in quella città infinite opere; e la tavola che è in S. Francesco all'altar maggiore, ch'è assai buona pittura, è di sua mano e parimente i portelli che la chiudono, i quali sono dipinti a tempera di dentro e di fuori; è similmente sua opera un'altra tavola lavorata a olio che è molto bella, e vi si veggiono forte imitate le cose naturali. Ma più valente di costui fu Alessandro Moretto (103), il quale dipinse a fresco sotto l'arco di porta Brusciata la traslazione de'corpi di S. Faustino e Iovita con alcune mucchie di figure, che accompagnano que'corpi molto bene. In S. Nazzaro pur di Brescia fece alcune' opere, ed altre in S. Celso che sono ragionevoli ; ed una tavola in S. Piero in Oliveto, che è molto vaga. In Milano altra tavola è di mano del detto Alessandro in un quadro la conversione di S. Paolo, ed altre teste molto naturali e molto bene abbigliate di drappi e vestimenti; perciocchè si dilettò molto costui di contraffare drappi d'oro e d'argento, velluti, damaschi, e altri drappi di tutte le sorti, i quali usò di porre con molta diligenza addosso alle figure. Le teste di mano di costui sono vivissime, e tengono della maniera di Raffaello da Urbino, e lo sarebbono, se non fusse da lui stato tanto lontano. Fu genero d'Alessandro Lattanzio Gambaro (104) pittore bresciano, il quale avendo imparato, come s'è detto, l'arte sotto Giulio Campo Cremonese (105), è oggi il miglior pittore che sia in Brescia. E di sua mano ne'monaci Neri di S. Faustino la tavola dell'altar maggiore, e la volta e le facce lavorate a fresco, con altre pitture che

sono in detta chiesa. Nella chiesa ancora di S. Lorenzo è di sua mano la tavola dell'altar maggiore, due storie che sono nelle facciate, e la volta, dipinte a fresco quasi tutte di maniera. Ha dipinta ancora, oltre a molte altre, la facciata della sua casa con bellissime invenzioni, e similmente il di dentro; nella qual casa, che è da S. Benedetto al vescovado, vidi, quando fui ultimamente a Brescia, due bellissimi ritratti di sua mano, cioè quello d'Alessandro Moretto suo suocero, che è una bellissima testa di vecchio, e quello della figliuola di detto Alessandro, sua moglie; e se simili a questi ritratti fussero l'altre opere di Lattanzio, egli potrebbe andar al pari de' maggiori di quest'arte. Ma perchè infinite son l'opere di man di costui, essendo ancor vivo, basti per ora aver di queste fatto menzione. Di mano di Giangirolamo Bresciano (106) si veggiono molte opere in Vinezia ed in Milano, e nelle dette case della zecca sono quattro quadri di notte e di fuochi molto belli; ed in casa Tommaso da Empoli in Vinezia è una natività di Cristo finta di notte molto bella, e sono alcune altre cose di simili fantasie, delle quali era maestro. Ma perchè costui si adoperò solamente in simili cose, e non fece cose grandi, non si può dire altro di lui, se non che fu capriccioso e sofistico, e che quello che fece merita di essere molto commendato. Girolamo Muziano da Brescia (107) avendo consumato la sua giovanezza in Roma, ha fatto di molte bell'opere di figure e paesi, ed in Orvieto nella principal chiesa di santa Maria ha fatto due tavole a olio, ed alcuni profeti a fresco, che son buon'opere ; e le carte, che son fuori di sua mano stampate, son fatte con buon disegno (108). È perchè anco costui vive, e serve il cardinale Ippolito da Este nelle sue fabbriche ed acconcimi che fa a Roma, a Tigoli, ed in altri luoghi, non dirò in questo luogo altro di lui. Ultimamente è tornato di Lamagna Francesco Richino (109), anch'egli pittor Bresciano, il quale, oltre a molte altre pitture fatte in diversi luoghi, ha lavorato alcune cose di pitture a olio nel detto S. Piero Oliveto di Brescia, che sono fatte con studio, e molta diligenza. Cristofano e Stefano fratelli e pittori bresciani (110) hanno appresso gli artefici gran nome nella facilità del tirare di prospettiva, avendo fra l'altre cose in Vinezia nel palco piano di santa Maria dell'Orto finto di pittura un corridore di colonne doppie attorte, e simili a quelle della porta Santa di Roma in S. Pietro, le quali, posando sopra certi mensoloni che sportano in fuori, vanno facendo in quella chiesa un superbo corridore con volte a crociera intorno intorno, ed ha quest'opera la sua veduta nel

mezzo della chiesa con bellissimi scorti, che fanno restar chiunque la vede maravigliato, e parere che il palco, che è piano, sia sfondato, essendo massimamente accompagnata con bella varietà di cornici, maschere, festoni, ed alcuna figura, che fanno ricchissimo ornamento a tutta l'opera, che merita d'essere da ognuno infinitamente lodata per la novità, e per essere stata condotta con molta diligenza ottimamente a fine (111). E perchè questo modo piacque assai a quel serenissimo senato, fu dato a fare ai medesimi un altro palco simile, ma piccolo, nella libreria di S. Marco (112), che per opera di simili andari fu lodatissimo. E i medesimi finalmente sono stati chiamati alla patria loro Brescia a fare il medesimo a una magnifica sala, che già molti anni sono fu cominciata in piazza con grandissima spesa, e fatta condurre sopra un teatro di colonne grandi, sotto il quale si passeggia. È lunga questa sala sessantadue passi andanti, larga trentacinque, ed alta similmente nel colmo della sua maggiore altezza braccia trentacinque, ancorch'ella paia molto maggiore, essendo per tutti i versi isolata, e senza alcuna stanza o altro edifizio intorno. Nel palco adunque di questa magnifica ed onoratissima sala si sono detti due fratelli molto adoperati, e con loro grandissima lode, avendo a' cavalli di legname che son di pezzi con spranghe di ferro, i quali sono grandissimi e bene armati, fatto centina al tetto che è coperto di piombo, e fatto tornare il palco con bell'artifizio a uso di volta a schifo, che è opera ricca. Ma è ben vero che in sì gran spazio non vanno se non tre quadri di pittura e olio di braccia dieci l'uno, i quali dipigne Tiziano vecchio, dove ne sarebbono potuti andar molti più con più bello, e proporzionato, e ricco spartimento, che arebbono fatto molto più bella, ricca, e lieta la detta sala, che è in tutte l'altre parti stata fatta con molto giudizio.

Ora essendosi in questa parte favellato insin qui degli artefici del disegno delle città di Lombardia, non fia se non bene, ancorchè se ne sia in molti altri luoghi di questa nostr'opera favellato, dire alcuna cosa di quelli della città di Milano, capo di quella provincia, de' quali non si è fatta menzione. Adunque, per cominciarmi da Bramantino (113) del quale si è ragionato nella vita di Piero della Francesca dal Borgo (114), io trovo che egli ha molte più cose lavorato, che quelle che abbiamo raccontato di sopra: e nel vero non mi pareva possibile che un artefice tanto nominato, e il quale mise in Milano il buon disegno (115), avesse fatto sì poche opere, quante quelle erano, che mi erano venute a notizia. Poi dunque che ebbe dipinto in Roma, come

s'è detto, per papa Niccola V alcune camere (116), e finito in Milano sopra la porta di S. Sepolcro il Cristo in iscorto, la nostra Donna che l'ha in grembo, la Maddalena, e S. Giovanni; che fu opera rarissima (117), dipinse nel cortile della zecca di Milano a fresco in una facciata la natività di Cristo nostro salvatore (118), e nella chiesa di S. Maria di Brera nel tramezzo la natività della Madonna (119), ed alcuni profeti negli sportelli dell'organo che scortano al disotto in su molto bene, ed una prospettiva che sfugge con bell'ordine ottimamente; di che non mi fo maraviglia, essendosi costui dilettato ed avendo sempre molto ben posseduto le cose d'architettura. Onde mi ricordo aver già veduto in mano di Valerio Vicentino (120) un molto bel libro d'antichità, disegnato e misurato di mano di Bramantino (121), nel quale erano le cose di Lombardia, e le piante di molti edifizi notabili, le quali io disegnai da quel libro, essendo giovinetto. Eravi il tempio di sant'Ambrogio di Milano fatto da' Longobardi, e tutto pieno di sculture e pitture di maniera greca, con una tribuna tonda assai grande, ma non bene intesa quanto all'architettura: il qual tempio fu poi al tempo di Bramantino rifatto col suo disegno (122) con un portico di pietra da un de' lati, e con colonne a tronconi a uso d'alberi tagliati, che hanno del nuovo e del vario (123). Vi era parimente disegnato il portico antico della chiesa di S. Lorenzo della medesima città, stato fatto dai Romani, che è grand'opera, bella, e molto notabile; ma il tempio che vi è della detta chiesa è della maniera de' Goti (124). Nel medesimo libro era disegnato il tempio di S. Ercolino (125) che è antichissimo e pieno d'incrostature di marmi e stucchi molto ben conservatisi, ed alcune sepolture grandi di granito; similmente il tempio di san Piero in Ciel d'oro di Pavia, nel qual luogo è il corpo di sant'Agostino in una sepoltura che è in sagrestia piena di figure piccole, la quale è di mano, secondo che a me pare, d'Agnolo e d'Agostino scultori sanesi. Vi era similmente disegnata la torre di pietre cotte fatta dai Goti, che è cosa bella, veggendosi in quella, oltre l'altre cose, formate di terra cotta e dall'antico alcune figure di sei braccia l'una, che si sono insino a oggi assai bene mantenute: ed in questa torre si dice che morì Boezio, il quale fu sotterrato in detto S. Piero in Ciel d'oro, chiamato oggi sant'Agostino, dove si vede insino a oggi la sepoltura di quel santo uomo con la inscrizione che vi fece Aliprando, il quale la riedificò e restaurò l'anno 1222. Ed oltre questi, nel detto libro era disegnato di mano dell'istesso Bramantino l'antichissimo tempio di S. Maria in Pertica

di forma tonda e fatto di spoglie dai Longobardi: nel qual sono oggi l'ossa della mortalità de' Franzesi, e d'altri, che furono rotti e morti sotto Pavia, quando vi fu preso il re Francesco Primo di Francia dagli eserciti di Carlo V imperatore. Lasciando ora da parte i disegni, dipinse Bramantino in Milano la facciata della casa del signor Giovambattista Latuate (126) con una bellissima Madonna messa in mezzo da duoi profeti; e nella facciata del signor Bernardo Scacalarozzo dipinse quattro giganti che son finti di bronzo, e sono ragionevoli (127), con altre opere che sono in Milano, le quali gli apportarono lode, per essere stato egli il primo lume della pittura che si vedesse di buona maniera in Milano, e cagione che dopo lui Bramante divenisse, per la buona maniera che diede a' suoi casamenti e prospettive, eccellente nelle cose d'architettura, essendo che le prime cose, che studiò Bramante, furono quelle di Bramantino (128); con ordine del quale (129) fu fatto il tempio di S. Satiro, che a me piace sommamente per essere opera ricchissima, e dentro e fuori ornata di colonne, corridori doppi ed altri ornamenti, e accompagnata da una bellissima sagrestia tutta piena di statue. Ma soprattutto merita lode la tribuna del mezzo di questo luogo, la bellezza della quale fu cagione, come s'è detto nella vita di Bramante (130), che Bernardino da Trevio (131) seguitasse quel modo di fare nel duomo di Milano, e attendesse all'architettura, sebbene la sua prima e principal'arte fu la pittura, avendo fatto, come s'è detto, a fresco nel monasterio delle Grazie quattro storie della Passione in un chiostro, ed alcun'altre di chiaroscuro. Da costui fu tirato innanzi, e molto aiutato Agostino Busto scultore, cognominato Bambaia, del quale si è favellato nella vita di Baccio da Montelupo (132), ed il quale ha fatto alcun'opere in Santa Marta, monasterio di donne in Milano; fra le quali ho veduto io, ancorchè si abbia con difficultà licenza d'entrare in quel luogo, la sepoltura di monsignor di Fois, che morì a Pavia (133), in più pezzi di marmo, nei quali sono da dieci storie di figure piccole, scolpite con molta diligenza, de' fatti, battaglie, vittorie ed espugnazioni di torri fatte da quel signore, finalmente la morte e sepoltura sua: e per dirlo brevemente ell'è tale quest'opera, che, mirandola con stupore, stetti un pezzo pensando se è possibile che si facciano con mano e con ferri sì sottili e maravigliose opere, veggendosi in questa sepoltura fatti con stupendissimo intaglio fregiature di trofei, d'arme di tutte le sorti, carri, artiglierie, e molti altri instrumenti da guerra, e finalmente il corpo di quel signore armato, e grande quanto il

vivo, quasi tutto lieto nel sembiante così morto per le vittorie avute; e certo è un peccato che quest'opera, la quale è degnissima di essere annoverata fra le più stupende dell'arte, sia imperfetta, e lasciata stare per terra in pezzi, senza essere in alcun luogo murata; onde non mi maraviglio che ne siano state rubate alcune figure, e poi vendute, e poste in altri luoghi (134). E pur è vero che tanta poca umanità, o piuttosto pietà, oggi fra gli uomini si ritruova, che a niun di tanti che furono da lui beneficati, e amati, è mai incresciuto della memoria di Fois, nè della bontà ed eccellenza dell'opera. Di mano del medesimo Agostino Busto sono alcun'opere nel duomo; e in S. Francesco, come si disse, la sepoltura de'Biraghi, ed alla Certosa di Pavia molte altre, che son bellissime. Concorrente di costui fu un Cristofano Gobbo (135), che lavorò anch'egli molte cose nella facciata della detta Certosa e in chiesa tanto bene, che si può mettere fra i migliori scultori che fussero in quel tempo in Lombardia; e l'Adamo ed Eva che sono nella facciata del duomo di Milano verso levante, che sono di mano di costui, sono tenute opere rare, e tali, che possono stare a paragone di quante ne sieno state fatte in quelle parti da altri maestri.

Quasi ne'medesimi tempi fu in Milano un altro scultore chiamato Angelo, e per soprannome il Ciciliano (136), il quale fece dalla medesima banda e della medesima grandezza una santa Maria Maddalena elevata in aria da quattro putti, che è opera bellissima, e non punto meno che quelle di Cristofano, il quale attese anco all'architettura, e fece fra l'altre cose il portico di S. Celso in Milano, che dopo la morte sua fu finito da Tofano (137), detto il Lombardino, il quale, come si disse nella vita di Giulio Romano, fece molte chiese e palazzi per tutto Milano, ed in particolare il monasterio, facciata, e chiesa delle monache di santa Caterina alla porta Ticinese, e molte altre fabbriche a queste somiglianti (138).

Per opera di costui lavorando Silvio da Fiesole (139) nell'opera di quel duomo, fece nell'ornamento d'una porta che è volta fra ponente e tramontana, dove sono più storie della vita di nostra Donna, quella dove ella è sposata, che è molto bella; e, dirimpetto a questa, quella di simile grandezza, in cui sono le nozze di Cana Galilea, è di mano di Marco da Gra, assai pratico scultore; nelle quali storie seguita ora di lavorare un molto studioso giovane, chiamato Francesco Brambilari (140), il quale ne ha quasi che a fine condotto una, nella quale gli Apostoli ricevo-

no lo Spirito Santo, che è cosa bellissima. Ha oltre ciò fatto una gocciola di marmo tutta traforata, e con un gruppo di putti e fogliami stupendi, sopra la quale (che ha da esser posta in duomo) va una statua di marmo di Papa Pio IV de'Medici Milanese. Ma se in quel luogo fusse lo studio di quest'arti, che è in Roma e in Firenze, arebbono fatto, e farebbono tuttavia questi valentuomini cose stupende. E nel vero hanno al presente grand' obbligo al cavaliere Leone Leoni Aretino (141), il quale, come si dirà, ha speso assai danari e tempo in condurre a Milano molte cose antiche formate di gesso per servizio suo e degli altri artefici. Ma tornando ai pittori milanesi, poichè Lionardo da Vinci vi ebbe lavorato il cenacolo sopraddetto, molti cercarono d'imitarlo, e questi furono Marco Uggioni ed altri, de'quali si è ragionato nella vita di lui (142): ed oltre quelli lo imitò molto bene Cesare da Sesto, anch'egli Milanese, e fece, più di quel che s'è detto nella vita di Dosso (143) un gran quadro che è nelle case della zecca di Milano, dentro al quale, che è veramente copioso e bellissimo, Cristo è battezzato da Giovanni (144). E anco di mano del medesimo nel detto luogo una testa d'una Erodiade con quella di S. Giovanni Battista in un bacino, fatte con benissimo artificio; e finalmente dipinse costui in S. Rocco fuor di porta Romana una tavola, dentrovi quel santo molto giovane, ed alcuni quadri che son molto lodati (145).

Gaudenzio pittor milanese (146), il quale mentre visse si tenne valentuomo, dipinse in S. Celso la tavola dell'altar maggiore (147), ed a fresco in santa Maria delle Grazie in una cappella la passione di Gesù Cristo in figure quanto il vivo con strane attitudini (148), e dopo fece sotto questa cappella una tavola a concorrenza di Tiziano (149), nella quale, ancorchè egli molto si persuadesse, non passò l'opere degli altri, che avevano in quel luogo lavorato.

Bernardino del Lupino (150), di cui si disse alcuna cosa poco di sopra, dipinse già in Milano vicino a S. Sepolcro la casa del sig. Gianfrancesco Rabbia, cioè la facciata, le logge, sale, e camere, facendovi molte trasformazioni d'Ovidio, ed altre favole con belle e buone figure, e lavorate dilicatamente (151); ed al Munistero maggiore (152) dipinse tutta la facciata grande dell'altare con diverse storie, e similmente in una cappella Cristo battuto alla colonna, e molte altre opere, che tutte sono ragionevoli. E questo sia il fine delle sopraddette vite di diversi artefici lombardi.

ANNOTAZIONI

(1) Le vite del Mantegna, del Costa, e del Francia si trovano indietro a pagine 399. 352. 412. Quella di Boccaccino leggesi a pag. 555 col. 2 in seguito all'altra di Lorenzetto.

(2) Alcuni lo chiamano Benvenuto Tisio da Garofolo, che è un villaggio nella provincia del Polesine. Questo pittore invece di scriver nei suoi quadri il proprio nome, soleva dipingere una viola, perchè questa suol chiamarsi Garofolo.

(3) Il Laneto, o come lo scrive l'Orlandi il Lanetti, è Domenico Panetti, il quale in principio fu maestro di Benvenuto; ma poscia che questi fu tornato da Roma col nuovo stile appreso da Raffaello, gli divenne scolaro, e di mediocre pittore che era per l'avanti, riuscì assai distinto, come lo mostrano varie sue opere citate con lode dal Lanzi, e segnatamente un quadro nella R. Galleria di Dresda. Ei nacque nel 1460 e morì verso il 1530.

(4) Andò a trovare Niccolò Soriani suo zio materno e pittore, sotto cui stette alcun tempo prima di avvicinarsi a Boccaccino..

(5) Di questa pittura vedesi la stampa nell'opera del conte Bartolommeo di Soresina Vidoni intitolata La pittura Cremonese.

(6) Altobello da Melone cremonese è di nuovo mentovato nell'Appendice alla vita di Girolamo da Carpi, la quale è riunita a questa di Benvenuto Garofolo. Di lui parlano il Lomazzo, ed Aless. Lamo nel Discorso sopra le tre Arti.

(7) Le notizie dei Dossi si leggono a p. 594 col. 2.

(8) Cioè la Cappella Sistina, dove Giulio II fece dipingere la volta al Buonarroti; e però il Vasari la chiama quì Cappella di Giulio (Bottari).

(9) Non già perchè quelle maniere fossero cattive, ma perchè non erano giunte alla perfezione di quella dell'Urbinate. Onde il Garofolo si doleva della fatica cui doveva assoggettarsi per riformare il suo primo stile in un'età nella quale sarebbe stato già miglior pittore di quello che era, qualora avesse avuto la sorte di conoscer Raffaello più presto. Si noti inoltre che quando Benvenuto venne a Roma, il Correggio non era per anche salito in fama tra' Lombardi.

(10) Quella che vedesi anche adesso nel Duomo di Ferrara rappresenta la Madonna in trono corteggiata da varj Santi.

(11) Questa e le seguenti pitture fatte dal Garofolo in S. Francesco sussistono: ve ne sono di lui anche altre non citate dal Vasari.

(12) È tutta di stile Raffaellesco, e sarebbe degna di quel gran pittore.

(13) Qui si sottintende via o strada.

(14) Ha non poco sofferto per colpa del tempo, e della negligenza di chi doveva custodirla.

(15) Sussistono ambedue in S. Domenico. Dice il Lanzi che alcuni professori han creduto il S. Pier Martire essere stato fatto in competenza di quel di Tiziano; e ove questo perisse poter succedere in suo luogo.

(16) Un'Annunziazione di mano del Garofolo è nel palazzo del magistrato; un'altra se ne conserva a Milano nella Pinacoteca di Brera; del resto conviene avvertire che la città di Ferrara fu privata in diversi tempi di molti quadri. Nel 1617 Urbano VIII ne tolse dalle chiese alcuni dei più distinti pittori ferraresi, ed altri ne furon levati nel 1811, regnante Napoleone.

(17) La tavola qui citata fu trasportata a Roma ed in suo luogo vi fu posta una copia del Bononi.

(18) Questo ed altri Quadri tolti dalle chiese e monasteri soppressi si conservano nel palazzo del magistrato comunitativo.

(19) Questa gran pittura a fresco sussiste benchè in varie parti danneggiata.

(20) Il monastero di S. Bernardino è tra i molti soppressi.

(21) Un gran numero di quadri di Benvenuto si conservano in Roma tanto nelle quadrerie pubbliche quanto nelle private. Molti ve ne sono nella Galleria di Campidoglio, e qualcheduno nella Vaticana; il Lanzi cita alcune grandi tavole nel Palazzo Chigi, e il Bottari nella Galleria Corsini.

(22) Il Manolessi credette aver trovato il ritratto di Benvenuto, e lo pose in fronte alla vita di esso nell'edizione di Bologna: ma quel ritratto è, a giudizio del Lanzi, d'un altro pittor di Garofolo, cioè di Gio. Battista Benvenuti, chiamato l'Ortolano. Nel Museo Reale di Parigi si mostrano due ritratti che vuolsi rappresentino il Garofolo, perchè son espressi colla violetta in mano.

(23) « Si è dibattuto se Girolamo si avesse
» a dire da Carpi come fa il Vasari, o de'Car-
» pi come vuole il Superbi, questioni inuti-
» li, dopochè il Vasari suo amico nol disse
» edizione della sua Orbecche e della sua
» carpignano ma da Ferrara, e il Giraldi alla
» Egle premise che il pittor della scena fu

» Mess. Girolamo Carpi da Ferrara » *(Lanzi)*. Ma nelle *Vite dei Pittori Ferraresi* del Baruffaldi, coll' appoggio di autentici documenti, si dice *Girolamo Bianchi detto da Carpi*, ed aggiungesi che questa famiglia Bianchi da Carpi passò a Ferrara, onde il pittore prese il soprannome della patria. Il Manolessi e gli altri successivi editori, eccettuato l' Audin, stamparono questa vita del Carpi con una intitolazione separata da quella del Garofolo. Nella presente abbiamo conservato il modo tenuto dal Vasari nell'edizione de'Giunti; imperocchè essendo frequente il caso ch'egli riunisca più vite sotto una sola intitolazione, faceva d' uopo, per esser coerenti, o separarle ogni volta, o non mai.

(24) Anche nella vita del Correggio a pag. 460 col. 2 è ricordato questo dipinto. Circa al suo destino vedasi a pag. 463 la relativa nota segnata di num. 16.

(25) Questo quadro posseduto nel Secolo XVII dal Card.Sforza, venne dipoi in proprietà del Re di Francia, ed oggi adorna il R. Museo di Parigi.È stato inciso da Stefano Picard. Vedi sopra a pag. 463 la nota 15. Giacomo Felsing ha pure intagliato questo soggetto dal piccolo quadretto esistente in Napoli.

(26) Vedi più sotto la nota 30.

(27) Il S. Pier Martire fu uno dei quadri che dalla Galleria Estense passò in quella del Re di Pollonia. Conservasi oggi nella Galleria di Dresda.

(28) Si esprime male il Vasari chiamando tavoletta il quadro della Compagnia di S. Bastiano, essendo alto palmi 9 e pollici 6, e largo pal. 5 e mezzo. Anche questa tavola è ora nella Galleria di Dresda, ed è stata intagliata dal Kilian *(Bottari)*.

(29) Qui il Vasari si corregge del fallo di memoria che aveva commesso nel credere che quest'Assunta fosse nella Chiesa di S. Gio. Battista. Credo che egli abbia presa l'occasione di parlar qui delle opere del Correggio, perchè avendole vedute nuovamente, potette aggiungere alcune notizie, e correggere alcuni sbagli che aveva preso nel distendere la sua vita *(Bottari)*.

(30) Non diranno più gli Aristarchi del Vasari, ch'egli loda debolmente il Correggio. Vedi a pag. 464 la nota 27.

(31) Cioè la famosa S. Cecilia.

(32) Storpiatura del nome Onofrio.

(33) Ossia Biagio Pupini, detto maestro Biagio dalle Lame, nominato anche sopra a pag. 622. col. 2.

(34) La chiesa di S. Salvatore fu rifatta nel Secolo XVII, e la tavola di Girolamo esprimente la Madonna che porge il divin Figlio a S. Caterina, e avente ai lati i Santi Sebastiano e Rocco, e al di sopra il Padre Eter-

no, rimane sotto la cantoria dell'Organo. Le pitture poi della Sagrestia degli Olivetani, ricordate poco sopra, benchè dal Vasari sieno ascritte a Girolamo da Carpi, pure a giudizio di tutti gli intendenti sono belle e floride pitture a fresco del Bagnacavallo.

(35) Cioè un Baccanale il quale sussiste ancora unitamente a quello di Tiziano.

(36) A pag. 595 aveva lo storico parlato scarsamente di Dosso; e però è tornato adesso a ragionarne, perchè nel suo viaggio fatto per l'Italia nel 1566 ebbe occasione di conoscer meglio il valor di questo artefice.

(37) Avverte il Lanzi che quando Tiziano favorì il Carpi presso la Corte di quel Duca, non fu allorchè ei venne a Ferrara a fare alcuni lavori nel nominato stanzino, perchè allora Girolamo era fanciullo; ma bensì in altra occasione.

(38) Il fregio sussiste, egualmente che le figure degli Evangelisti, sebbene alcune di queste restaurate.

(39) Vedesi alla prima Cappella appena entrati in Chiesa. Tanto questa pittura quanto l'altra nominata sopra nella nota 34 hanno una venustà, dice il Lanzi, che partecipa del Romano e del Lombardo migliore.

(40) Sussiste anche presentemente.

(41) Figlio di maestro Tibaldo muratore bolognese; e perciò è nominato ora Pellegrino Tibaldi, ora Pellegrino da Bologna. Di esso torna il Vasari a far menzione nella vita del Primaticcio. Giampietro Zanotti ha scritto la vita tanto di Niccolò Abati quanto di detto Pellegrino Tibaldi, e precedono l'illustrazione delle pitture di questi due artefici, fatte nell'Istituto di Bologna, e pubblicate in Venezia nel 1756 da Ant. Buratti.

(42) Nota il Bottari che il Biografo per difetto di memoria, ha qui commesso due sbagli; imperocchè il quadro del Cav. Bajardo era il grazioso Cupido che acconcia l'arco, dipinto dal Parmigiano (ora nell'I. Galleria di Vienna), come si è già letto nella vita di questo pittore a pag. 637 col. I. L'altro poi della Certosa di Pavia era del Correggio, e fu portato in Spagna.

(43) Dov' è ora il palazzo pontificio *(Bottari)*.

(44) Valerio Cioli da Settignano, borgo distante circa tre miglia da Firenze, fu scolaro del Tribolo. Il Vasari ne parla di nuovo nella vita di Michelangelo. Il detto Valerio era figlio di Simone Cioli, scultore anch'esso, nominato poco sotto.

(45) E secondo il Baruffaldi 68.

(46) Questo Galasso architetto non va confuso con Galasso pittore nominato a pag. 219 col. 2. e del quale il Vasari scrisse anche la vita che ne abbiamo riferita a pag. 343.

(47) Girolamo Lombardi da Ferrara. Si hanno di lui notizie, e della sua famiglia composta di parecchi Scultori, dal Baldinucci, e dal March. Amico Ricci nelle sue *Memorie degli Artisti della Marca d'Ancona*.

(48) Niccolò Abati è detto anche semplicemente Niccolino, ma più spesso Niccolò dell'Abate, perchè l'Abate Francesco Primaticcio lo fece conoscere ai Francesi, e contribuì assai alla sua fortuna. Ei nacque verso il 1510. Lo Zanotti ne scrisse la vita come è stato detto sopra nella nota 41.

(49) Sembra certo che l'opera venisse affidata ad Alberto Fontana, e che questi chiamasse Niccolino in suo aiuto. Il Cav. Gio: Battista Venturi lo mostra ad evidenza, contro il Tiraboschi che nega avere ivi dipinto l'Abati, nell'opera citata più sotto nella nota 52.

(50) Ovvero, per esprimersi con maggiore esattezza, il Martirio di S. Pietro e di S. Paolo, poichè il primo fu crocifisso, e solamente il secondo decollato. Questa tavola è adesso nella Galleria di Dresda. È incisa nel tomo II. della descrizione di detta Galleria, al n.º 6.

(51) La detta figura vedesi in una tavola rappresentante il Martirio di S. Placido e di Santa Flavia sua sorella; la qual tavola si conserva nella Galleria ducale di Parma. È stata incisa da D. Delfini.

(52) Soprattutte son celebri quelle fatte a Scandiano, le quali furono pubblicate in Modena nel 1821, incise a contorni dal Gajani su i disegni del Guizzardi, ambedue professori bolognesi, colle illustrazioni del Cav. Gio. Battista Venturi bresciano.

(53) Tanto delle pitture fatte in Modena quanto di quelle fatte in Bologna si ha notizia nell'opera citata nella nota precedente.

(54) La quale leggesi più sotto. Il Filibien (*Entretiens sur les Vies des Peintres etc.*) dice essere gl'ingegni francesi obbligati al Primaticcio e a Niccolò di molte belle opere; e potersi ben dire che essi furono i primi a recare in Francia il gusto romano, e la bella idea della pittura e scultura antica.

(55) Gio. Battista Ingoni di famiglia illustre ed antica morì nel 1608 ottogenario. Il Vedriani, che scrisse espressamente degli artefici modanesi, non dice di questo pittore più di quello che ne abbia detto il Vasari, di cui copia fino le parole.

(56) In fine della vita di Giuliano da Majano a pag. 293. col 2. Vedi anche la nota 19 di detta vita.

(57) Questi non può esser altri che il celebre plasticatore Antonio Begarelli, il quale appunto lavorò, come qui sotto si dice, ai Monaci benedettini di Modena, e a Parma ed a Mantova. Di questo artefice torna il Vasari a

far menzione nella vita di Michelangelo, ed ivi lo chiama Antonio Bigarino Modanese.

(58) Si conservano nell'Accademia delle Belle Arti di Parma. V. Cicognara Tomo II p. 364.

(59) Prospero Spani detto Clemente fu Reggiano. Lo avvertì già il Bottari nell'edizione di Roma; l'ha poi dimostrato il Cav. Francesco Fontanesi in un suo discorso impresso in Reggio dal Fiaccadori nel 1826. Si veggano altresì le memorie intorno a quest'artefice raccolte dal P. Luigi Pungileoni, ed inserite nel Giornale Arcadico, fascicolo di novembre e dicembre 1831. p. 344.

(60) E in Mantova la sepoltura di Giorgio Andreasi. V. *Monumenti di Pittura e Scultura trascelti in Mantova ec.* disegnati da Carlo d'Arco e incisi da L. Bustaffa e L. Puzzi. Mantova 1827. — Prospero Clemente morì nel mese di maggio l'anno 1584. V. Disc. del Cav. Fontanesi.

(61) La vita del Mazzuoli detto il Parmigianino leggesi a pag. 633.

(62) Cioè: il qual Francesco. Il Vasari pecca spesso nella collocazione dei relativi, onde produce alcune volte incertezza od equivoco nell'intelligenza del discorso.

(63) Michelangelo Anselmi non era Sanese d'origine come dice il Vasari, ma discendeva dalla nobile e antica famiglia Anselmi di Parma. Ei nacque nel 1491 in Lucca, e studiò la pittura sotto il Razzi in Siena, ove dimorò nella sua prima gioventù. Non si conoscono memorie di lui posteriori all'anno 1554.

(64) Giulio Romano, secondo il Lanzi, non mandò che un semplice schizzo, dal quale l'Anselmi fece poi il cartone e la pittura.

(65) Bernardo Gatti soprannominato il Sojaro, dal Vasari è detto Veronese; da altri Vercellese o Pavese. Se ne parla di nuovo tra poco.

(66) Girolamo Mazzuoli, scolaro e cugino di Francesco detto il Parmigianino, è stato dallo storico mentovato con distinzione a pag. 638. col. I.

(67) Servì il Duca Vincenzio di Mantova. Così crede l'Orlandi.

(68) Fermo Guisoni è stato nominato dal Vasari nella vita di Giulio a pag. 715. col. I.

(69) Domenico Riccio detto il Buciasorci perchè suo padre, come si è già detto altra volta, inventò diversi modi di prendere e di ammazzare i topi.

(70) Il Bottari notò che quest'opera del Bertani conservavasi manoscritta nella libreria di Milord Burlinghton.

(71) Ippolito Costa fu, secondo l'Orlandi, scolaro di Girolamo da Carpi; ma il Baldinucci crede che molto anche apprendesse da Giulio Romano.

(72) Questa tavola fatta col disegno del Bertani si avvicina, dice il Lanzi, allo stile di Giulio Romano più che qualunque altra opera d'Ippolito fatta di sua invenzione.

(73) Così chiamavasi per essere stato scolaro di Francesco Torbido denominato il Moro. Vedi sopra a pag. 654 col. I.

(74) Paolo Farinato valentissimo pittore fu scolaro di Niccolò Giolfino. Vedi nella vita del Sanmicheli a pag. 853 col. I.

(75) Di esso parla il Vasari più distesamente poco appresso.

(76) Vedi sopra a pagine 689 verso ult. e seg. e 711 col. I.

(77) Si maritò a Francesco Ricciarelli di Volterra, e però in alcune stampe si sottoscrisse Diana civis Volaterrana.

(78) Vedi sopra la nota 66.

(79) Lattanzio Gambara da Brescia, figlio di un fattore, fu preso sotto la sua direzione da Giulio Campi in Cremona; poi tornato in patria stette sotto quella di Girolamo Romanino, di cui si vuole che divenisse anche genero. Morì di 32 anni. Se ne parla di nuovo poco appresso.

(80) Fra Girolamo Monsignori.

(81) Vedi a pag. 657 col. I. nel seguito della vita di Fra Giocondo e di Liberale ove si parla di questo Fra Girolamo Monsignori. Vedi anche a p. 667 la nota 71.

(82) Vedi sopra a p. 555 col. 2. e seg.

(83) Bonifazio Bembi cremonese, detto anche Fazio Bembo morì verso il 1500. Non va confuso con Bonifazio Veronese come fanno gli Abbecedari, e come fece anche il Bottari, il quale attribuì al primo un quadro del secondo. Danno notizie di lui lo Zaist, il Lanzi, ed il Conte Vidoni nella sua magnifica opera La Pittura Cremonese, alla quale rimandiamo il lettore per tutto ciò che risguarda i pittori cremonesi nominati o taciuti dal Vasari.

(84) Altobello da Melone di cui parla anche il Lomazzo e il Lamo: ma questi, poche notizie hanno aggiunto a quelle lasciateci dal Vasari.

(85) Vedi la vita del Pordenone a pag. 598.

(86) Cammillo morì nel 1546. Di esso pure parlano il Lomazzo ed il Lamo; ed anche il Lanzi ed il Conte Bart. Vidoni nell'op. cit.

(87) Sojaro ovvero Sogliaro, che nel dialetto cremonese vuol dire facitore di doglj, che tale era la professione del Padre suo. Del sojaro è stata fatta menzione poco sopra. Vedi la nota 65 che lo riguarda. Forse l'autore ha inteso parlar di lui anche nella vita del Pordenone quando ha nominato. Bernardo da Vercelli. V. p. 601. col. I.

(88) Vedi l'opera citata del Conte Vidoni ove in due tavole è presentata una parte non piccola di questa composizione, ivi illustrata a pag. 57. e seg.

(89) Dopo questa breve, ma concludente relazione delle opere del Sojaro dalla quale si argomenta essere egli stato un gran valentuomo, poichè le sue pitture stavano alla pari con quelle del Pordenone; il Lamo osa dire che il Vasari, nemico di tutti i pittori lombardi, si degna appena nominarlo! — Morì il Sojaro l'anno 1575 assai vecchio. Si racconta che negli ultimi suoi anni lavorava colla sinistra, avendo il parletico nella destra.

(90) Nacque l'anno 1477, secondo l'iscrizione modernamente scopertasi nel ritratto di esso, custodito nella Galleria di Firenze (V. nell'opera del Conte Vidoni la nota 2 a pag. 66.) e morì nel 1536.

(91) Le dette opere sono da lungo tempo perite.

(92) Non si sa con precisione in quale anno Giulio venisse al mondo. Non si dia retta all'Orlandi che nell'Abbecedario lo dice nato nel 1540; cioè dire quattro anni dopo la morte del padre! Del resto Aless. Lamo assicura che nel 1522 era già pittore insigne. Ei morì l'anno 1572.

(93) Si perfezionò nell'arte sotto Giulio Romano presso cui stette in Mantova.

(94) Nella chiesa dedicata alle Sante Pelagia e Margherita.

(95) Rappresenta il duca Francesco Sforza e Bianca Maria Visconti genuflessi in atto di adorare la Madonna, e assistiti dai Santi Sigismondo, Girolamo, Grisanto, e Daria. Vedine la stampa e l'illustrazione nella Pittura Cremonese del conte Vidoni p. 81.

(96) Nominato poco sopra. Vedi la nota 79.

(97) Ovvero Angussola.

(98) E questa è la vera cagione della maggior parte delle omissioni del Vasari, dai suoi acerbi, detrattori ascritte sempre a malignità. Le poche cose, da lui precedentemente accennate intorno a Sofonisba si leggono a p. 590.

(99) Ve ne fu una quinta chiamata Elena, la quale si fece religiosa.

(100) La memoria non ha qui ben servito lo storico, e però ha commesso in questo luogo più sbagli. Primieramente nella vita del Filarete non ha fatto menzione di questo Geremia scultore; in secondo luogo nella chiesa di S. Lorenzo evvi di scultura l'arca dei SS. Mario e Marta; ma questa è opera di Gio: Antonio Amadeo Pavese fatta nel 1482 come apprendesi dall'iscrizione. Finalmente i monaci di Monte Oliveto erano allora a S. Tommaso ove, per dire il vero, eravi un'arca contenente i corpi dei Santi Pietro e Marcellino; ma il dotto Morelli nelle note alla Notizia ec. d'Anonimo p. 158 dice che questa era d'Artefice sconosciuto.

(101) Vedi la Storia della Scultura del Conte Cicognara T. II. p. 186 ove si dice che Giovanni Gaspero Pedoni e il figlio suo Cristoforo erano oriundi di Lugano, ed ambedue eccellenti nei lavori d'intaglio, e degni d'esser considerati tra i primi e più gentili ornatisti del loro tempo.

(102) Fu il Romanino eccellente pittore, e seguace dello stile di Tiziano. Parla di lui, l'Averoldi nelle pitture scelte di Brescia e il Cav. Ridolfi par. I a car. 252. (Bottari) — Morì decrepito prima del 1566.

(103) Alessandro Bonvicino detto il Moretto nacque verso il finire del secolo XV; poichè secondo lo Zamboni Mem. intorno alle Fabbriche di Brescia, nel 1516 dipingeva. Nel 1547 era ancor vivo.

(104) Il Lanzi dietro il Ridolfi ed altri scrittori dice che Lattanzio fu genero del Romanino, e crede che per fallo di memoria il Vasari lo dicesse del Buonvicino. Del Gambara si è fatto cenno poco sopra: vedi la nota 79 ad esso relativa.

(105) Nell'edizione de' Giunti, per mero errore di stampa, leggesi Veronese. Giulio Campi era certamente di Cremona; e fra' pittori cremonesi l'ha pur testè collocato il Vasari. In questa nostra edizione abbiamo conservati nel testo i nomi storpiati o errati dal Vasari per esser così scritti da lui. Ma non abbiam creduto di usare ugual rispetto agli errori dello stampatore, e perciò gli abbiamo corretti ogni volta che si sono conosciuti, rendendone conto però nelle note.

(106) Girolamo Savoldo detto altresì Giangirolamo Bresciano. Paolo Pino nel suo Dialogo della Pittura veneziana lo pone fra i migliori artefici del suo tempo. Veggasi anche il Ridolfi par. I. pag. 255.

(107) Ebbe i natali in Acquafredda nel Bresciano l'anno 1528; apprese il disegno dal Romanino, e poi studiò il colorito nelle opere di Tiziano. Fu assai valente nel dipinger vedute campestri, sì che in Roma era chiamato il Giovane de' Paesi. L'amor per lo studio lo indusse talvolta a radersi il capo per impegnarsi a non uscir di casa.

(108) Non fu intagliatore in Rame; e le stampe che abbiamo di sua invenzione sono incise da Cornelio Cort e da Niccolò Beatricetto. (Bottari).

(109) Leonardo Cozzando nel suo ristretto della storia Bresciana parla del Ricchini a p. 116, il quale fu anche Architetto e Poeta. (Bottari).

(110) Cristofano e Stefano Rosa pittori di quadrature si trovano rammentati dal Ridolfi Par. I. p. 255. Di Cristofano nacque Pietro Rosa che fu scolaro di Tiziano, ma morì assai giovane nel 1576, ovvero nel 1577, non si sa

bene se di veleno o di pestilenza (Bottari e Lanzi).

(111) Sussistono benchè alquanto offuscate dal tempo.

(112) Oggi non più Libreria, ma Palazzo Sovrano.

(113) Bartolommeo Suardi, o Suarda, soprannominato il Bramantino per essere stato allievo del famoso Bramante Lazzari d'Urbino.

(114) Sopra a pag. 295 col. I.

(115) Veramente in Milano non erano mancati bravi maestri che avevano introdotto i buoni principj del disegno: ma la gloria maggiore deesi a Leonardo da Vinci.

(116) Non fu il Suardi, detto Bramantino, che dipinse in Roma per Niccolò V; ma lo scolaro suo chiamato Agostino di Bramantino (De Pagave).

(117) Questa, sopra la porta della Chiesa di S. Salvatore, è veramente opera del Suardi.

(118) La pittura nel cortile della Zecca, più non sussiste: ma essa era creduta di Bramante Lazzari (De Pagave).

(119) Rovinò da se.

(120) Vedi sopra a pag. 675. la Vita di Valerio Vicentino.

(121) Questo libro fu disegnato da Agostino di Bramantino, ed è perciò mal fondato quanto si dice più sotto, che, cioè, fosse studiato da Bramante (De Pagave).

(122) Questo tempio venne bensì ristaurato di quando in quando; ma non mai rifatto nè da Bramantino, nè da altri (De Pagave).

(123) Il Portico di pietra da uno dei lati fu disegnato e fatto eseguire da Bramante Lazzari per ordine di Lodovico il Moro.

(124) Rovinò nel 1537, e fu poscia ricostruito con altro disegno.

(125) Correggasi: S. Aquilino.

(126) La dipinse Bartolommeo Suardi, detto il Bramantino, essendo la propria sua casa paterna, che poi passò ai Signori Latuada; non si sa come (De Pagave).

(127) Questa facciata fu dipinta da Bramante Lazzari (De Pagave).

(128) È falso: Bramante venne a Milano già maestro in questo genere. Vedi sopra la nota 121.

(129) Del qual Bramante, non già del qual Bramantino. Vedi sopra la nota 62.

(130) A pag. 470. col. I.

(131) Ossia Bernardino Zenale da Trevilio, come si è già dichiarato a pag. 474 nota 10.

(132) Sopra a pag. 549 col. 2; e nella vita di Vittore Carpaccio a pag. 431. col. 2.

(133) Gastone di Foix morì nella battaglia di Ravenna nel 1512 combattendo contro gli Spagnuoli.

(134) Il Consigliere De Pagave nelle note al Vasari dell'ediz. di Siena, e più modernamente il Cicognara nella Storia della Scultura, danno ragguaglio della dispersione di questo insigne Mausoleo. Una quantità dei suoi preziosi intagli si conservano nella villa di Castellazzo, poco lungi da Milano, appartenuta un tempo ai Conti Arconati, ed oggi di proprietà della nobil famiglia Busca. Alcuni pezzi si vedono nella Biblioteca Ambrosiana; altri nell'Accademia di Brera. Ne possedeva una quantità anche il celebre pittore milanese Gius. Bossi che illustrò il monumento con una dotta dissertazione. Il Cicognara ne esibisce alcune parti diligentemente disegnate ed incise a contorni nelle Tav. LXXVII e LXXVIII del Tomo II. della sua Storia, ove a pag. 355 racconta di averne veduti alcuni pezzi a Parigi.

(135) Questi è Cristofano Solari detto il Gobbo da Milano, fratello d'Andrea nominato dal Vasari alla fine della vita del Correggio. V. a pag. 461. col. 2.

(136) Il più volte citato De Pagave avverte che il disegno della chiesa e del portico di San Celso fu di Bramante Lazzari, e che ad Angelo Siciliano venne soltanto affidata l'esecuzione di quello.

(137) Tofano, cioè Cristofano.

(138) Lo stesso De Pagave contradice in questo luogo al Vasari, affermando che queste fabbriche a Porta Ticinese furono costruite col disegno di Galeazzo Alessio Perugino.

(139) Silvio Cosini da Fiesole fu anche musico e poeta. Il Vasari ha parlato di esso nella vita di Andrea da Fiesole a pag. 535 col. 2.

(140) Il suo vero cognome era Brambilla, benchè da alcuni scrittori sia detto Brambaila e Brambillari.

(141) Del Lioni è stata fatta passeggiera menzione nella vita di Valerio Vicentino a pag. 680.; ma il Vasari ne ha scritta la vita separatamente, la quale si leggerà in appresso.

(142) A pag. 451. col. 2. Chiamasi comunemente Marco d'Oggiono, e talvolta Marco Uglone.

(143) Sopra a pag. 595 col. 2.

(144) Questo bellissimo quadro è posseduto dalla nobil famiglia Scotti Galanti di Milano, come è stato già detto a pag. 598 nota 37.

(145) Questo venne in potere della famiglia Melzi.

(146) Gaudenzio Ferrari è di Valduggia negli Stati Sardi, divisione di Novara; e perciò i Piemontesi lo ascrivono alla loro scuola, e il Della Valle nella prefazione al Tomo 10 dell'ediz. del Vasari fatta in Siena, lo collocò tra gli artefici piemontesi. Il March. Rob. d'Azeglio l'ha poi compiutamente dimostrato illustrando una tavola di questo pittore, appartenente alla R. Galleria di Torino, nella magnifica opera che or si va pubblicando intorno ai monumenti della Galleria medesima.

(147) Una tavola di Gaudenzio vedesi tuttavia, non in S. Celso, ma bensì nella chiesa della B. Vergine presso San Celso. Rappresenta il Battesimo di G. Cristo.

(148) Esprime la flagellazione di Cristo.

(149) La tavola fatta da Gaudenzio per questo luogo, rappresentante san Paolo in meditazione, e nella lontananza la conversione del medesimo Santo, fu dipinta nel 1543, ed ora si conserva nel R. Museo di Parigi unitamente all'altra di Tiziano esprimente la Coronazione di spine.

(150) Ossia Bernardino Luino come è stato avvertito sopra a pag. 557 nota 17, allorchè il Vasari nella vita di Lorenzetto parlò di esso Lupino. V. a pag. 556 col. 2.

(151) Le pitture fatte nella casa Rabbìa furono in gran parte distrutte nella ristaurazione di quel locale operata nello scorso secolo.

(152) Il Monastero maggiore è soppresso, ma la chiesa annessa intitolata a S. Maurizio sussiste con molte pitture del Luino, il quale è uno dei più ammirabili pittori lombardi, e forse il primo per la correzione e grazia del disegno, per la squisita esecuzione, e per la purezza dello stile: basti il dire che i suoi quadri sono frequentemente presi per opere di Leonardo da Vinci.

VITA DI RIDOLFO, DAVID E BENEDETTO GRILLANDAI

PITTORI FIORENTINI

Ancorchè non paia in un certo modo possibile, che chi va imitando, e seguita le vestigia d'alcun uomo eccellente nelle nostre arti, non debba divenire in gran parte a colui simile, si vede nondimeno che molte volte i fratelli e figliuoli delle persone singolari non seguitano in ciò i loro parenti, e stranamente tralignano da loro; la qual cosa non penso già

io che avvenga, perchè non vi sia mediante il sangue la medesima prontezza di spirito ed il medesimo ingegno, ma sibbene da altra cagione, cioè dai troppi agi e comodi, e dall'abbondanza delle facultà, che non lascia divenir molte volte gli uomini solleciti agli studj, ed industriosi. Ma non però questa regola è così ferma, che anco non avvenga alcuna volta il contrario.

David e Benedetto Ghirlandai (I) sebbene ebbono bonissimo ingegno, ed arebbono potuto farlo, non però seguitarono nelle cose dell'arte Domenico lor fratello, perciocchè, dopo la morte di detto lor fratello, si sviarono dal bene operare; conciossiachè l' uno, cioè Benedetto, andò lungo tempo vagabondo, e l'altro s'andò stillando il cervello vanamente dietro al musaico.

David adunque, il quale era stato molto amato da Domenico, e lui amò parimente e vivo e morto, finì dopo lui in compagnia di Benedetto suo fratello molte cose cominciate da esso Domenico, e particolarmente la tavola di S. Maria Novella all' altar maggiore, cioè la parte di dietro, che oggi è verso il coro; ed alcuni creati del medesimo Domenico finirono la predella di figure piccole, cioè Niccolaio (2) sotto la figura di S. Stefano fece una disputa di quel santo con molta diligenza, e Francesco Granacci (3), Iacopo del Tedesco (4), e Benedetto fecero la figura di S. Antonino arcivescovo di Fiorenza, e santa Caterina da Siena (5), ed in chiesa in una tavola Santa Lucia con la testa d' un frate vicino al mezzo della chiesa, con molte altre pitture, e quadri, che sono per le case de' particolari.

Essendo poi stato Benedetto parecchi anni in Francia, dove lavorò e guadagnò assai, se ne tornò a Firenze con molti privilegi e doni avuti da quel re in testimonio della sua virtù; e finalmente avendo atteso non solo alla pittura, ma anco alla milizia, si morì d' anni cinquanta. E David, ancora che molto disegnasse e lavorasse, non però passò di molto Benedetto; e ciò potette avvenire dallo star troppo bene, e dal non tenere fermo il pensiero all' arte, la quale non è trovata se non da chi la cerca, e trovata non vuole essere abbandonata, perchè si fugge. Sono di mano di David nell' orto de' monaci degli Angeli di Firenze in testa della viottola, che è dirimpetto alla porta che va in detto orto, due figure a fresco a piè d'un Crocifisso, cioè S. Benedetto e S. Romualdo (6), ed alcun' altre cose simili, poco degne che di loro si faccia alcuna memoria. Ma non fu poco, poichè non volle David attendere all' arte, che vi facesse attendere con ogni studio, e per quella incamminasse Ridolfo figliuolo di Domenico, e suo nipote; concioffussechè essendo costui, il qua-

le era custodia di David, giovinetto di bell' ingegno, fugli messo a esercitare la pittura, e datogli ogni comodità di studiare dal zio, il quale si pentì tardi di non avere egli studiatola, ma consumato il tempo dietro al musaico.

Fece David sopra un grosso quadro di noce, per mandarla al re di Francia (7), una Madonna di musaico con alcuni angeli attorno, che fu molto lodata: e dimorando a Montaione castello di Valdelsa, per aver quivi comodità di vetri, di legnami e di fornaci, vi fece molte cose di vetri e musaici, e particolarmente alcuni vasi che furono donati al magnifico Lorenzo vecchio de' Medici, e tre teste, cioè di S. Piero e S. Lorenzo, e quella di Giuliano de' Medici in una teggbia di rame, le quali son oggi in guardaroba del duca. Ridolfo intanto, disegnando al cartone di Michelagnolo, era tenuto de' migliori disegnatori che vi fussero, e perciò molto amato da ognuno e particolarmente da Raffaello Sanzio da Urbino, che in quel tempo, essendo anch' egli giovane di gran nome, dimorava in Fiorenza, come s' è detto, per imparare l' arte.

Dopo aver Ridolfo studiato al detto cartone, fatto che ebbe buona pratica nella pittura sotto Fra Bartolommeo di S. Marco, ne sapea già tanto, a giudizio de' migliori, che dovendo Raffaello andare a Roma chiamato da Papa Giulio II, gli lasciò a finire il panno azzurro, ed altre poche cose che mancavano al quadro d' una Madonna che egli avea fatta per alcuni gentiluomini sanesi (8); il qual quadro finito che ebbe Ridolfo con molta diligenza lo mandò a Siena: e non fu molto dimorato Raffaello a Roma, che cercò per molte vie di condurre là Ridolfo; ma non avendo mai potuto colui la cupola di veduta (9) (come si dice) nè sapendosi arrecare a vivere fuor di Fiorenza, non accettò mai partito che diverso o contrario al suo vivere di Firenze gli fusse proposto.

Dipinse Ridolfo nel monasterio delle monache di Ripoli due tavole a olio, in una la coronazione di nostra Donna (10), e nell' altra una Madonna in mezzo a certi santi. Nella chiesa di S. Gallo fece in una tavola Cristo che porta la croce, con buon numero di soldati, e la Madonna ed altre Marie che piangono insieme con Giovanni, mentre Veronica porge il sudario a esso Cristo, con prontezza e vivacità; la quale opera, in cui sono molte teste bellissime ritratte dal vivo, e fatte con amore, acquistò gran nome a Ridolfo (II). Vi è ritratto suo padre ed alcuni garzoni che stavano seco, e de' suoi amici il Poggino, lo Scheggia, ed il Nunziata, che è una testa vivissima; il quale Nunziata, sebbene era dipintore di fantocci, era in alcune cose perso-

na rara, e massimamente nel fare fuochi lavorati, e le girandole che si facevano ogni anno per S. Giovanni : e perchè era costui persona burlevole e faceta, aveva ognuno gran piacere in conversando con esso lui (12). Dicendogli una volta un cittadino, che gli dispiacevano certi dipintori che non sapevano fare se non cose lascive, e che perciò desiderava che gli facesse un quadro di Madonna, che avesse l'onesto, fusse attempata, e non movesse a lascivia, il Nunziata gliene dipinse una con la barba. Un altro volendogli chiedere un Crocifisso per una camera terrena, dove abitava la state, e non sapendo dire se non: Io vorrei un Crocifisso per la state, il Nunziata che lo scorse per un goffo, gliene fece uno in calzoni. Ma tornando a Ridolfo, essendogli dato a fare per il monasterio di Cestello in una tavola la natività di Cristo, affaticandosi assai per superare gli emuli suoi, condusse quell'opera con quella maggior fatica e diligenza che gli fu possibile, facendovi la Madonna che adora Cristo fanciullino, S. Giuseppo e due figure in ginocchioni, cioè S. Francesco e S. Ieronimo. Fecevi ancora un bellissimo paese molto simile al sasso della Vernia dove S. Francesco ebbe le stimate, e sopra la capanna alcuni angeli che cantano; e tutta l'opera fu di colorito molto bello e che ha assai rilievo (13).

Nel medesimo tempo, fatta una tavola che andò a Pistoia, mise mano a due altre per la compagnia di S. Zanobi, che è accanto alla canonica di S. Maria del Fiore, le quali avevano a mettere in mezzo la Nunziata che già vi fece, come si disse nella sua vita, Mariotto Albertinelli. Condusse dunque Ridolfo a fine con molta sodisfazione degli uomini di quella compagnia le due tavole (14), facendo in una S. Zanobi che risuscita nel borgo degli Albizzi di Fiorenza un fanciullo, che è storia molto pronta e vivace, per esservi teste assai, ritratte di naturale, ed alcune donne che mostrano vivamente allegrezza e stupore nel vedere risuscitare il putto e tornargli lo spirito; e nell'altra è quando da sei vescovi è portato il detto S. Zanobi morto da S. Lorenzo, dov'era prima sotterrato, a S. Maria del Fiore, e che, passando la piazza di S. Giovanni, un olmo che vi era secco, dove è oggi per memoria del miracolo una colonna di marmo con una croce sopra, rimise subito (che fu per voler di Dio tocco dalla cassa dov'era il corpo santo) le frondi e fece fiori; la quale pittura non fu men bella che le sopradette di Ridolfo. E perchè queste opere furono da questo pittore fatte vivendo ancor David suo zio, n'aveva quel buon vecchio grandissimo contento, e ringraziava Dio d'esser tanto vivuto, che vedea la virtù di Domenico quasi

risorgere in Ridolfo. Ma finalmente essendo d'anni settantaquattro, mentre si apparecchiava così vecchio per andare a Roma a prendere il santo Giubbileo, s'ammalò e morì l'anno 1525, e da Ridolfo ebbe sepoltura in S. Maria Novella, dove gli altri Ghirlandai. Avendo Ridolfo un suo fratello negli Angeli di Firenze, luogo de' monaci di Camaldoli, chiamato don Bartolommeo, il quale fu religioso veramente costumato e dabbene, Ridolfo, che molto l'amava, gli dipinse nel chiostro che risponde in sull'orto, cioè nella loggia dove sono di mano di Paolo Uccello dipinte di verdaccio le storie di S. Benedetto, entrando per la porta dell'orto a man ritta, una storia, dove il medesimo santo sedendo a tavola con due angeli attorno, aspetta che da Romano gli sia mandato il pane nella grotta, ed il diavolo ha spezzato la corda co'sassi, ed il medesimo che mette l'abito ad un giovane. Ma la miglior figura di tutte quelle che sono in quell'archetto è il ritratto d'un nano, che allora stava alla porta di quel monastero. Nel medesimo luogo sopra la pila dell'acqua santa all'entrare in chiesa dipinse a fresco di colori una nostra Donna col figliuolo in collo, ed alcuni angioletti attorno bellissimi; e nel chiostro che è dinanzi al capitolo sopra la porta d'una cappelletta dipinse a fresco in un mezzo tondo S. Romualdo con la chiesa dell'eremo di Camaldoli in mano (15): e non molto dopo un molto bel cenacolo, che è in testa del refettorio dei medesimi monaci, e questo gli fece fare don Andrea Doffi abate, il quale era stato monaco di quel monasterio, e vi si fece ritrarre da basso in un canto. Dipinse anco Ridolfo nella chiesina della Misericordia in sulla piazza di S. Giovanni in una predella tre bellissime storie della nostra Donna, che paiono miniate; ed a Mattio Cini in sull'angolo della sua casa vicino alla piazza di S. Maria Novella in un tabernacolo la nostra Donna, S. Mattia apostolo, S. Domenico, e due piccioli figliuoli di esso Mattio ginocchioni ritratti di naturale; la qual'opera, ancorchè piccola, è molto bella e graziosa. Alle monache di S. Girolamo dell'ordine di S. Francesco de' Zoccoli sopra la costa di S. Giorgio dipinse due tavole; in una è S. Girolamo in penitenza molto bello, e sopra nel mezzo tondo una natività di Gesù Cristo: e nell'altra, che è dirimpetto a questa, è una Nunziata, e sopra nel mezzo tondo S. Maria Maddalena che si comunica (16). Nel palazzo, che è oggi del duca (17), dipinse la cappella dove udivano messa i signori, facendo nel mezzo della volta la SS. Trinità, e negli altri spartimenti alcuni putti che tengono i misteri della passione, ed alcune teste fatte per i dodici Apostoli; nei quattro canti fece gli

Evangelisti di figure intere, ed in testa l'angelo Gabbriello che annunzia la Vergine, figurando in certi paesi la piazza dalla Nunziata di Firenze fino alla chiesa di S. Marco: la quale tutta opera è ottimamente condotta e con molti e belli ornamenti; e questa finita, dipinse in una tavola, che fu posta nella pieve di Prato, la nostra Donna che porge la cintola a S. Tommaso, che è insieme con gli altri apostoli (18). Ed in Ognissanti fece per monsignor de'Bonafè spedalingo di S. Maria Nuova e vescovo di Cortona in una tavola la nostra Donna, S. Gio: Battista, e S. Romualdo; ed al medesimo, avendolo ben servito, fece alcun'altre opere, delle quali non accade far menzione. Ritrasse poi le tre forze d'Ercole, che già dipinse nel palazzo de' Medici Anton Pollaiolo, per Giovambattista della Palla, che le mandò in Francia. Avendo fatto Ridolfo queste e molte altre pitture, e trovandosi in casa tutte le masserizie da lavorare il musaico, che furono di David suo zio e di Domenico suo padre, ed avendo anco da lui imparato alquanto a lavorare, deliberò voler provarsi a far alcuna cosa di musaico di sua mano; e così fatto, veduto che gli riusciva, tolse a far l'arco che è sopra la porta della chiesa della Nunziata, nel quale fece l'angelo che annunzia la Madonna (19). Ma perchè non poteva aver pazienza a commettere que' pezzuoli, non fece mai più altro di quel mestiere. Alla compagnia de'Battilani a sommo il campaccio a una loro chiesetta fece in una tavola l'assunzione di nostra Donna con un coro d'angeli, e gli apostoli intorno al sepolcro. Ma essendo per disavventura la stanza, dove ell'era stata, piena di scope verdi da far bastioni l'anno dell'assedio, quell'umidità rintenerì il gesso e la scorticciò tutta: onde Ridolfo l'ebbe a rifare, e vi si ritrasse dentro. Alla pieve di Giogoli in un tabernacolo che è in sulla strada fece la nostra Donna con due angeli, e dirimpetto a un mulino de' padri romiti di Camaldoli, che è di là dalla Certosa in sull'Ema, dipinse in un altro tabernacolo a fresco molte figure. Per le quali cose veggendosi Ridolfo essere adoperato abbastanza, e standosi bene e con buone entrate, non volle altrimenti stillarsi il cervello a fare tutto quello che arebbe potuto nella pittura; anzi andò pensando di vivere da galantuomo e pigliarsela come veniva. Nella venuta di papa Leone a Firenze fece in compagnia de'suoi uomini e garzoni quasi tutto l'apparato di casa Medici; acconciò la sala del papa e l'altre stanze, facendo dipingere al Pontormo, come si è detto, la cappella. Similmente nelle nozze del duca Giuliano e del duca Lorenzo fece gli apparati delle nozze ed alcune prospettive di commedie. E perchè

fu da que'signori per la sua bontà molto amato, ebbe molti ufficj per mezzo loro, e fu fatto di collegio, come cittadino onorato. Non si sdegnò anco Ridolfo di far drappelloni, stendardi, ed altre cose simili assai; e mi ricorda avergli sentito dire che tre volte fece le bandiere delle potenze che solevano ogni anno armeggiare e tenere in festa la città; ed insomma si lavorava in bottega sua di tutte le cose; onde molti giovani la frequentavano, imparando ciascuno quello, che più gli piaceva. Onde Antonio del Ceraiolo essendo stato con Lorenzo di Credi, e poi con Ridolfo, ritrovatosi da per se, fece molte opere e ritratti di naturale. In S. Iacopo tra'Fossi è di mano di questo Antonio in una tavola S. Francesco e Santa Maddalena a piè d'un Crocifisso (20), e ne' Servi dietro all'altar maggiore un S. Michelagnolo ritratto dal Ghirlandaio nell'Ossa di S. Maria Nuova. Fu anche discepolo di Ridolfo, e si portò benissimo Mariano da Pescia, di mano del quale è un quadro di nostra Donna con Cristo fanciullo, S. Lisabetta, e S. Giovanni, molto ben fatti, nella detta cappella di palazzo, che già dipinse Ridolfo alla signoria (21). Il medesimo dipinse di chiaroscuro tutta la casa di Carlo Ginori nella strada che ha da quella famiglia il nome, facendovi storie de'fatti di Sansone con bellissima maniera. E se costui avesse avuto più lunga vita, che non ebbe, sarebbe riuscito eccellente. Discepolo parimente di Ridolfo fu Toto del Nunziata (22), il quale fece in S. Piero Scheraggio con Ridolfo una tavola di nostra Donna col figliuolo in braccio e due santi. Ma sopra tutti gli altri fu carissimo a Ridolfo un discepolo di Lorenzo di Credi, il quale stette anco con Antonio del Ceraiolo, chiamato Michele, per essere d'ottima natura e giovane che conducea le opere con fierezza e senza stento. Costui dunque seguitando la maniera di Ridolfo, lo raggiunse di maniera, che dove avea da lui a principio il terzo dell'utile, si condussero a fare insieme l'opere a metà del guadagno. Osservò sempre Michele Ridolfo come padre, e l'amò e fu da lui amato di maniera, che come cosa di lui è stato sempre; ed è ancora, non per altro cognome conosciuto, che per Michele di Ridolfo. Costoro, dico, che s'amarono come padre e figliuolo, lavorarono infinite opere insieme e di compagnia: e prima per la chiesa di S. Felice in Piazza, luogo allora de' monaci di Camaldoli, dipinsero in una tavola Cristo e la nostra Donna in aria, che pregano Dio Padre per il popolo da basso, dove sono ginocchioni alcuni santi (23). In santa Felicita fecero due cappelle a fresco tirate via praticamente; in una è Cristo morto con le Marie, e nell'altra l'Assunta con

alcuni santi (24). Nella chiesa delle monache di S. Iacopo dalle Murate (25) feciono una tavola per il vescovo di Cortona de' Bonafè, e dentro al monasterio delle donne di Ripoli in un'altra tavola la nostra Donna e certi santi. Alla cappella de' Segni sotto l'organo nella chiesa di S. Spirito fecero similmente in una tavola la nostra Donna, S. Anna e molti altri santi (26): alla compagnia de' Neri in un quadro la decollazione di S. Gio. Battista, e in borgo S. Friano alle Monachine in una tavola la Nunziata ; a Prato in S. Rocco in un'altra dipinsero S. Rocco, S. Bastiano , e la nostra Donna in mezzo. Parimente nella compagnia di S. Bastiano a lato a S. Iacopo sopr'arno fecero una tavola , dentrovi la nostra Donna , S. Bastiano , e S. Iacopo, ed a S. Martino alla Palma un'altra; e finalmente al sig. Alessandro Vitelli in un quadro , che fu mandato a Città di Castello, una S. Anna, che fu posta in S. Fiordo alla cappella di quel signore. Ma perchè furono infinite l'opere ed i quadri che uscirono della bottega di Ridolfo, e molto più i ritratti di naturale, dirò solo che da lui fu ritratto il sig. Cosimo de' Medici quando era giovinetto, che fu bellissima opera e molto somigliante al vero ; il qual quadro si serba ancor oggi nella guardaroba di sua Eccellenza (27). Fu Ridolfo spedito e presto dipintore in certe cose, e particolarmente in apparati di feste; onde fece nella venuta di Carlo V imperadore a Fiorenza in dieci giorni un arco al canto della Cuculia, ed un altro arco in brevissimo tempo alla porta al Prato nella venuta dell'illustrissima signora duchessa Leonora, come si dirà nella vita di Battista Franco (28). Alla Madonna di Vertigli (29) luogo de' Monaci di Camaldoli fuor della terra del Monte S. Savino, fece Ridolfo, avendo seco il detto Battista Franco e Michele, in un chiostretto tutte le storie della vita di Gioseffo di chiaroscuro, in chiesa le tavole dell'altar maggiore, ed a fresco una visitazione di nostra Donna, che è bella quanto altra opera in fresco che mai facesse Ridolfo; ma sopra tutto fu bellissima figura nell'aspetto venerando del volto il S. Romualdo, che è al detto altar maggiore. Vi fecero anco altre pitture; ma basti avere di queste ragionato. Dipinse Ridolfo nel palazzo del duca Cosimo nella camera verde una volta di grottesche, e nelle facciate alcuni paesi che molto piacquero al duca. Finalmente invecchiato

Ridolfo si viveva assai lieto, avendo le figliuole maritate, e veggendo i maschi assai bene avviati nelle cose della mercatura in Francia ed in Ferrara, e sebbene si trovò poi in guisa oppresso dalle gotte , che e' stava sempre in casa o si facea portare sopra una seggiola, nondimeno portò sempre con molta pacienza quella indisposizione, ed alcune disavventure de' figliuoli. E portando così vecchio grande amore alle cose dell'arte, voleva intendere, ed alcuna volta vedere, quelle cose che sentiva molto lodare di fabbriche, di pitture, ed altre cose simili che giornalmente si facevano. Ed un giorno, che il sig. duca era fuor di Fiorenza , fattosi portare sopra la sua seggiola, vi desinò, e stette tutto quel giorno a guardare quel palazzo tanto travolto e rimutato da quello che già era, che egli non lo riconosceva (30); e la sera nel partirsi disse: Io moro contento perocchè potrò portar nuova di là ai nostri artefici d'avere veduto risuscitare un morto, un brutto divenir bello, ed un vecchio ringiovenito. Visse Ridolfo anni settantacinque, e morì l'anno 1560 , e fu sepolto dove i suoi maggiori in S. Maria Novella. E Michele suo creato, il quale, come ho detto, non è chiamato altrimenti che Michele di Ridolfo, ha fatto , dopo che Ridolfo lasciò l'arte, tre grandi archi a fresco sopra alcune porte della città di Firenze; a S. Gallo la nostra Donna, S. Gio: Battista, e S. Cosimo, che son fatte con bellissima pratica; alla porta al Prato altre figure simili ; ed alla porta alla Croce la nostra Donna, S. Gio: Battista , e S. Ambrogio ; e tavole e quadri senza fine fatti con buona pratica (31). Ed io per la sua bontà e sufficienza l'ho adoperato più volte insieme con altri nell'opere di palazzo (32) con mia molta sodisfazione e d'ognuno. Ma quello che in lui mi piace sommamente, oltre all'essere egli veramente uomo dabbene, costumato, e timorato di Dio, si è , che ha sempre in bottega buon numero di giovinetti, ai quali insegna con incredibile amorevolezza. Fu anco discepolo di Ridolfo Carlo Portelli da Loro di Valdarno di sopra, di mano del quale sono in Fiorenza alcune tavole e infiniti quadri in S. Maria Maggiore, in S. Felicita, nelle monache di Monticelli ; ed in Cestello (33) la tavola della cappella de' Baldesi a man ritta all'entrare di chiesa, nella quale è il martirio di S. Romolo vescovo di Fiesole (34).

ANNOTAZIONI

(1) Di David e di Benedetto ha fatto il Vasari menzione citando alcune loro opere, a pag. 378 col. 2 e segg. e 669 col I.

(2) È incerto chi sia questo Niccolajo. Il Bottari opina che possa credersi Niccolò Zoccoli, chiamato Niccolò Cartoni scolaro di Filippino Lippi.

(3) Del Granacci si legge la vita a pagina 669.

(4) Questo Iacopo allievo di Domenico Ghirlandajo è nominato in fine della vita di esso Domenico insieme cogli altri scolari a pag. 380 col. I.

(5) Le pitture qui nominate, che adornarono l'antico altare di legno in S. M. Novella, furono tolte di là nel 1804 allorchè fu costruito quello di marmi, che oggi si vede, colla Tavola di Luigi Sabatelli, e vennero portate nel palazzo Medici - Tornaquinci. In seguito alcune di esse furono vendute e segnatamente due delle minori, al Senat. Luciano Bonaparte.

(6) Essendo rimasti consumati dal tempo, furono ridipinti da moderno artefice dozzinale.

(7) Dice il Bottari che questo fu il primo musaico mandato in Francia; ma non già al Re, bensì al presidente de Ganai, che lo acquistò in Firenze allorchè accompagnò Carlo VIII alla conquista del Regno di Napoli. Ciò rilevasi dalla iscrizione pur di musaico posta a basso del quadro, e così concepita: *Dominus Joannes de Ganai praesidens Parisiensis primus adduxit de Italia Parisium hoc opus mosaicum.*

(8) Vedasi nella vita di Raffaello a pag. 501 col. 2 e a pag. 517 la nota 38.

(9) Cioè la Cupola del Duomo, architettata dal Brunellesco, della quale, per ischerzo, si dice essere i Fiorentini talmente innamorati, che viver non possono in verun luogo ove essa non sia loro visibile.

(10) Presentemente si conserva nel Regio Museo di Parigi ove fu portata nel 1813. Ridolfo la dipinse nel 1504 avendo egli 19 anni.

(11) La chiesa di S. Gallo fu demolita, come è stato avvertito più volte in queste note, per timor dell'assedio minacciato dal principe d'Orange. La tavola qui descritta trovasi adesso nel Palazzo Antinori da S. Gaetano.

(12) Costui ebbe un figlio chiamato Toto che riuscì buon pittore, come s'intenderà più sotto.

(13) Allorchè i Monaci Cistercensi cederono questo luogo alle Monache carmelitane di S. Maria Maddalena de' Pazzi, la tavola qui descritta fu involata.

(14) Sussistono ottimamente conservate nella gran sala della pubblica Galleria, ove sono i quadri di Scuola Toscana.

(15) Nel rifar la Chiesa e nel risarcire il monastero le sopraddette pitture furon gettate per terra *(Bottari).*

(16) Ambedue le suddette tavole sono al loro posto.

(17) Detto oggi comunemente Palazzo Vecchio. La Cappella qui ricordata è ora una appartenenza della R. Guardaroba.

(18) Vedesi nella Cantoria del Duomo di Prato. Per maggiore esattezza il Vasari doveva dire che S. Tommaso è insieme con altri Santi, invece che insieme con gli altri Apostoli; poichè molte figure ivi introdotte non rappresentano Apostoli.

(19) Senza mettere in dubbio questo fatto, che il Vasari può aver saputo dalla bocca dello stesso Ridolfo, è però da avvertire che doveva narrarlo più indietro, e metter questa opera tra quelle fatte vivente lo Zio; imperrocchè è certo che la commissione del detto musaico fu dai frati data a David, il quale, se mai lo fece fare a Ridolfo, lo presentò ad essi come proprio lavoro. Ciò apparisce chiaro da quanto si legge in un libro di ricordanze del Convento della SS. Nunziata ov'è notato: - 1509. *Compito Davitte di Tommaso la Nunziata sopra fuori della nostra Chiesa sotto il portico a spese del Convento.* Ed in altro libro: *La Nunziata di musaico che è sopra la porta maggiore si fa a dì 25 Gennajo 1509. La fece Davit di Tommaso dipintore nostro di musaico, ed essendo nata differenza tra' frati e lui sul prezzo, gli operai del Convento alla presenza delle parti ordinarono che si eleggesse uno per uno atti a giudicare in tale esercizio, e quanto loro giudicheranno a tanto debba starne tacito e contento. Avendo questi tali ogni cosa considerato, e che detta figura era ben lavorata, giudicorno e sentenziorno, che detti gli dessino scudi 78 cioè Lire 546, e tanto gli fu dato.*

(20) Custodiscesi nella Galleria pubblica, e provvisoriamente sta nel ripiano a piè della scala del Corridore che conduce al Regio Palazzo Pitti. La figura del Crocifisso è presso che tutta ristaurata, essendosi staccato il colore dalla tavola in minutissime scaglie.

Le due figure dei Santi sono meglio conservate.

(21) V. sopra la nota 17. La tavola di Mariano da Pescia è sempre in detto luogo.

(22) Toto lavorò assai in Inghilterra ov'è riputato uno dei migliori Italiani che ivi dipingessero nel secolo XVI.

(23) Sussiste in detta Chiesa.

(24) Le pitture di queste due Cappelle sono perie.

(25) Cioè S. Jacopo in via Ghibellina. La tavola qui citata conservasi adesso nell'Accademia delle Belle Arti. Rappresenta la Madonna sedente sulle nubi col Gesù Bambino, in mezzo ai Santi Jacopo, Francesco, Lorenzo, e S. Chiara; ed a basso vedesi inginocchiato lo Spedalingo e Vescovo Bonafè in abito di religioso.

(26) Sotto l'organo evvi la porta della Sagrestia; ma la tavola è alla cappella allato, che è la quinta a man sinistra entrando in chiesa.

(27) Non ci è avvenuto di ritrovarlo.

(28) La vita di Battista Franco è la seconda dopo questa di Ridolfo.

(29) O, come ora si dice, *delle Vertighe*. Di questa chiesa ci è una descrizione stampata.

(30) Qui il Vasari allude ai propri lavori fattivi per ordine del Duca Cosimo.

(31) Sussistono ancora.

(32) Cioè il detto Palazzo Vecchio, ove allora abitava il Duca Cosimo.

(33) Ossia nella Chiesa di S. M. Maddalena de' Pazzi, anticamente chiamata Cestello. La tavola di Carlo Portelli esprimente il martirio di Santo Romolo è tuttavia al suo luogo.

(34) Il Bottari alla fine della vita di Ridolfo e di Michele, cita le Pitture di quest'ultimo fatte nella Cappella della Villa di Caserotta presso S. Casciano. Villa della quale è fatta menzione a p. 759 col. I e p. 772 nota 6.

VITA DI GIOVANNI DA UDINE

PITTORE

In Udine, città del Friuli, un cittadino chiamato Giovanni della famiglia de'Nani (1) fu il primo che di loro attendesse all'esercizio del ricamare, nel quale il seguitarono poi i suoi descendenti con tanta eccellenza, che non più de'Nani fu detta la loro casata, ma de'Ricamatori. Di costoro dunque un Francesco, che visse sempre da onorato cittadino, attendendo alle cacce ed altri somiglianti esercizj, ebbe un figliuolo l'anno 1494 (2), al quale pose nome Giovanni (3); il quale, essendo ancor putto, si mostrò tanto inclinato al disegno, che era cosa maravigliosa; perciocchè seguitando la caccia e l'uccellare dietro al padre, quando aveva tempo ritraeva sempre cani, lepri, capri, ed in somma tutte le sorti di animali e d'uccelli che gli venivano alle mani: il che faceva per sì fatto modo, che ognuno ne stupiva. Questa inclinazione veggendo Francesco suo padre, lo condusse a Vinezia e lo pose a imparare l'arte del disegno con Giorgione da Castelfranco; col quale dimorando il giovane, sentì tanto lodare le cose di Michelagnolo e di Raffaello, che si risolvè d'andare a Roma ad ogni modo: e così avuto lettere di favore da Domenico Grimano amicissimo di suo padre a Baldassarri Castiglioni segretario del duca di Mantoa ed amicissimo di Raffaello da Urbino, se n'andò là,

dove da esso Castiglioni essendo accomodato nella scuola de'giovani di Raffaello, apprese ottimamente i principj dell'arte; il che è di grande importanza. Perciocchè quando altri nel cominciare piglia cattiva maniera, rade volte addiviene ch'ella si lasci senza difficultà per apprenderne una migliore. Giovanni adunque essendo stato pochissimo in Vinezia sotto la disciplina di Giorgione, veduto l'andar dolce, bello, e grazioso di Raffaello, si dispose, come giovane di bell'ingegno, a volere a quella maniera attenersi per ogni modo. Onde alla buona intenzione corrispondendo l'ingegno e la mano, fece tal frutto, che in brevissimo tempo seppe tanto bene disegnare e colorire con grazia e facilità, che gli riusciva contraffare benissimo, per dirlo in una parola, tutte le cose naturali d'animali, di drappi, d'instrumenti, vasi, paesi, casamenti, e verdure, intanto che niun de'giovani di quella scuola il superava. Ma soprattutto si dilettò sommamente di fare uccelli di tutte le sorti, di maniera che in poco tempo ne condusse un libro tanto vario e bello, che egli era lo spasso ed il trastullo di Raffaello; appresso il quale dimorando un Fiammingo chiamato Giovanni, il quale era maestro eccellente di far vagamente frutti, foglie, e fiori similissimi al naturale, sebbene di maniera un poco

secca e stentata, da lui imparò Giovanni da Udine a fargli belli come il maestro, e, che è più, con una certa maniera morbida e pastosa, la quale il fece in alcune cose, come si dirà, riuscire eccellentissimo. Imparò anco a far paesi con edifizj rotti, pezzi d'anticaglie, e così a colorire in tele paesi e verzure, nella maniera che si è dopo lui usato, non pur dai Fiamminghi, ma ancora da tutti i pittori italiani. Raffaello adunque, che molto amò la virtù di Giovanni, nel fare la tavola della santa Cecilia, che è in Bologna (4), fece fare a Giovanni un organo, che ha in mano quella santa, il quale lo contraffè tanto bene dal vero, che pare di rilievo; ed ancora tutti gli strumenti musicali che sono a'piedi di quella santa; e, quello che importò molto più, fece il suo dipinto così simile a quello di Raffaello, che pare d'una medesima mano. Non molto dopo cavandosi da S. Piero in Vincola fra le ruine ed anticaglie del palazzo di Tito per trovar figure, furono ritrovate alcune stanze sotterra, ricoperte tutte, e piene di grotteschine, di figure piccole, e di storie, con alcuni ornamenti di stucchi bassi (5): perchè andando Giovanni con Raffaello, che fu menato a vederle, restarono l'uno e l'altro stupefatti della freschezza, bellezza e bontà di quell'opere, parendo loro gran cosa ch'elle si fussero sì lungo tempo conservate; ma non era gran fatto, non essendo state tocche nè vedute dall'aria, la quale col tempo suole consumare, mediante la varietà delle stagioni, ogni cosa. Queste grottesche adunque (che grottesche furono dette dall'essere state entro alle grotte ritrovate) fatte con tanto disegno, con sì varj e bizzarri capricci, e con quegli ornamenti di stucchi sottili tramezzati da varj campi di colori, con quelle storiettine così belle e leggiadre, entrarono di maniera nel cuore e nella mente a Giovanni, che datosi a questo studio, non si contentò d'una sola volta o due disegnarle e ritrarle: e riuscendogli il farle con facilità e con grazia, non gli mancava se non avere il modo di fare quelli stucchi, sopra i quali le grottesche erano lavorate. Ed ancorchè molti innanzi a lui, come s'è detto, avessono ghiribizzatovi sopra, senza aver altro trovato che il modo di fare al fuoco lo stucco con gesso, calcina, pece greca, cera e matton pesto, ed a metterlo d'oro, non però avevano trovato il vero modo di fare gli stucchi simili a quelli che si erano in quelle grotte e stanze antiche ritrovati. Ma facendosi allora in san Pietro gli archi e la tribuna di dietro, come si disse nella vita di Bramante, di calcina e pozzolana, gettando ne'cavi di terra tutti gl'intagli de' fogliami, degli uovoli, ed altre membra, cominciò Giovanni dal considerare quel modo di

fare con calcina e pozzolana, e provare se gli riusciva il far figure di basso rilievo: e così provandosi gli vennero fatte a suo modo in tutte le parti, eccetto che la pelle ultima non veniva con quella gentilezza e finezza che mostravano l'antiche, nè anco così bianca; perlochè andò pensando dovere essere necessario mescolare con la calcina di trevertino bianco, in cambio di pozzolana, alcuna cosa che fusse di color bianco: perchè dopo aver provato alcun'altre cose, fatto pestare scaglie di trevertino, trovò che facevano assai bene, ma tuttavia era il lavoro livido e non bianco, e ruvido e granelloso. Ma finalmente fatto pestare scaglie del più bianco marmo che si trovasse, ridottolo in polvere sottile e stacciatolo, lo mescolò con calcina di trevertino bianco, e trovò che così veniva fatto, senza dubbio niuno, il vero stucco antico con tutte quelle parti che in quello aveva disiderato. Della qual cosa molto rallegratosi, mostrò a Raffaello quello che avea fatto; onde egli, che allora facea, come s'è detto, per ordine di papa Leone X le logge del palazzo papale, vi fece fare a Giovanni tutte quelle volte di stucchi, con bellissimi ornamenti, ricinti di grottesche simili all'antiche, e con vaghissime e capricciose invenzioni, piene delle più varie e stravaganti cose che si possano immaginare. E condotto di mezzo e basso rilievo tutto quell'ornamento, lo tramezzò poi di storiette, di paesi, di fogliami, e varie fregiature, nelle quali fece lo sforzo quasi di tutto quello che può far l'arte in quel genere. Nella qual cosa egli non solo paragonò gli antichi, ma, per quanto si può giudicare dalle cose che si son vedute, gli superò; perciocchè quest'opere di Giovanni per bellezza di disegno, invenzione di figure, e colorito, o lavorate di stucco o dipinte, sono senza comparazione migliori che quell'antiche, le quali si veggiono nel Colosseo, e dipinte alle terme di Diocleziano (6) ed in altri luoghi. Ma dove si possono in altro luogo vedere uccelli dipinti che più sieno, per dir così, al colorito, alle piume, e in tutte l'altre parti vivi e veri, di quelli che sono nelle fregiature e pilastri di quelle logge? I quali vi sono di tante sorti, di quante ha saputo fare la natura, alcuni in un modo, ed altri in altro, e molti posti sopra mazzi, spighe, e pannocchie non pur di grani, migli e saggine, ma di tutte le maniere biade, legumi e frutti che ha per bisogno e nutrimento degli uccelli in tutti i tempi prodotti la terra. Similmente de' pesci e tutti animali dell'acqua e mostri marini, che Giovanni fece nel medesimo luogo, per non potersi dir tanto che non sia poco, fia meglio passarla con silenzio che mettersi a volere tentare l'impossibile. Ma che dirò delle varie

sorti di frutti e di fiori che vi sono senza fine, e di tutte le maniere, qualità, e colori che in tutte le parti del mondo sa produrre la natura in tutte le stagioni dell'anno? E che parimente di varj instrumenti musicali che vi sono naturalissimi? E chi non sa, come cosa notissima, che avendo Giovanni in testa di questa loggia, dove anco non era risoluto il papa che fare vi si dovesse di muraglia, dipinto, per accompagnare i veri della loggia, alcuni balaustri, e sopra quelli un tappeto, chi non sa, dico, bisognandone un giorno uno in fretta per il papa che andava in Belvedere, che un palafreniero, il quale non sapeva il fatto, corse da lontano per levare uno di detti tappeti dipinti, e rimase ingannato? Insomma si può dire, con pace di tutti gli altri artefici, che per opera così fatta, questa sia la più bella, la più rara, e più eccellente pittura che mai sia stata veduta da occhio mortale. Ed ardirò oltre ciò d'affermare questa essere stata cagione che, non pure Roma, ma ancora tutte l'altre parti del mondo si sieno ripiene di questa sorte pitture. Perciocchè oltre all'essere stato Giovanni rinnovatore e quasi inventore degli stucchi e dell'altre grottesche, da questa sua opera, che è bellissima, hanno preso l'esempio chi n'ha voluto lavorare: senza che i giovani che aiutarono a Giovanni, i quali furono molti, anzi infiniti in diversi tempi, l'impararono dal vero maestro e ne riempierono tutte le province. Seguitando poi Giovanni di fare sotto queste logge il primo ordine da basso, fece con altro e diverso modo gli spartimenti de' stucchi e delle pitture nelle facciate e volte dell'altre logge; ma nondimeno anco quelle furon bellissime per la vaga invenzione de' pergolati finti di canne in vari spartimenti, e tutti pieni di viti cariche d'uve, di vitalbe, di gelsomini, di rosai, e di diverse sorti animali e uccelli. Volendo poi papa Leone far dipignere la sala dove sta la guardia de' lanzi al piano di dette logge, Giovanni oltre alle fregiature, che sono intorno a quella sala, di putti, leoni, armi papali, e grottesche, fece per le facce alcuni spartimenti di pietre mischie finte di varie sorti, e simili all'incrostature antiche che usarono di fare i Romani alle loro terme, tempj, ed altri luoghi, come si vede nella Ritonda e nel portico di S. Pietro. In un altro salotto accanto a questo, dove stavano i cubiculari, fece Raffaello da Urbino in certi tabernacoli alcuni apostoli di chiaroscuro, grandi quanto il vivo e bellissimi; e Giovanni sopra le cornici di quell'opera ritrasse di naturale molti pappagalli di diversi colori, i quali allora aveva Sua Santità, e così anco babbuini, gattimammoni, zibetti, ed altri

bizzarri animali. Ma quest'opera ebbe poca vita; perciocchè papa Paolo IV per fare certi suoi stanzini e bugigattoli da ritirarsi, guastò quella stanza, e privò quel palazzo d'un'opera singolare: il che non arebbe fatto quel sant'uomo, s'egli avesse avuto gusto nell'arti del disegno. Dipinse Giovanni i cartoni di quelle spalliere e panni da camere, che poi furono tessuti di seta e d'oro in Fiandra; ne i quali sono certi putti che scherzano intorno vari festoni adorni delle imprese di papa Leone, e di diversi animali ritratti dal naturale: i quali panni, che sono cosa rarissima, sono ancora oggi in palazzo. Fece similmente i cartoni di certi arazzi pieni di grottesche, che stanno nelle prime stanze del concistoro. Mentre che Giovanni si affaticava in quest'opere, essendo stato fabbricato in testa di Borgo nuovo vicino alla piazza di S. Pietro il palazzo di M. Giovanni Battista dall'Aquila, fu lavorata di stucchi la maggior parte della facciata per mano di Giovanni, che fu tenuta cosa singolare (7). Dipinse il medesimo e lavorò tutti gli stucchi che sono alla loggia della vigna che fece fare Giulio cardinale de' Medici sotto monte Mario, dove sono animali, grottesche, festoni, e fregiature tanto belle, che pare in questa Giovanni aver voluto vincere e superare se medesimo (8); onde meritò da quel cardinale, che molto amò la virtù sua, oltre molti benefizj avuti per suoi parenti, d'aver per se un canonicato di Civitale nel Friuli, che da Giovanni fu poi dato a un suo fratello (9). Avendo poi a fare al medesimo cardinale pur in quella vigna una fonte dove getta in una testa di liofante di marmo per il niffolo, imitò in tutto e per tutto il tempio di Nettuno (stanza poco avanti stata trovata fra l'antiche ruine di palazzo maggiore, adorna tutta di cose naturali marine; fatti ottimamente poi vari ornamenti di stucco), anzi superò di gran lunga l'artifizio di quella stanza antica col fare sì belli e bene accomodati quegli animali, conchiglie ed altre infinite cose somiglianti. E dopo questa fece un'altra fonte, ma salvatica, nella concavità d'un fossato circondato da un bosco, facendo cascare con bello artifizio da tartari e pietre di colature d'acqua gocciole e zampilli, che parevano veramente cosa naturale; e nel più alto di quelle caverne e di que' sassi spugnosi avendo composta una gran testa di Leone, a cui facevano ghirlanda intorno fila di capelvenere ed altre erbe artifiziosamente quivi accomodate, non si potria credere quanta grazia dessono a quel salvatico in tutte le parti bellissimo ed oltre ad ogni credenza piacevole. Finita quest'opera, poichè ebbe donato il cardinale a Giovanni un cavalierato di San

Pietro, lo mandò a Fiorenza, acciocchè fatta nel palazzo de' Medici una camera, cioè in sul canto dove già Cosimo vecchio edificator di quello avea fatta una loggia per comodo e ragunanza de'cittadini, secondo che allora costumavano le famiglie più nobili, la dipignesse tutta di grottesche e di stucchi. Essendo stata adunque chiusa questa loggia con disegno di Michelagnolo Buonarroti, e datole forma di camera con due finestre inginocchiate, che furono le prime di quella maniera fuora de' palazzi, ferrate, Giovanni lavorò di stucchi e pitture tutta la volta, facendo in un tondo le sei palle, arme di casa Medici, sostenute da tre putti di rilievo con bellissima grazia ed attitudine; oltre di questo vi fece molti bellissimi animali e molte bell'imprese degli uomini e signori di quella casa illustrissima, con alcune storie di mezzo rilievo fatte di stucco: e nel campo fece il resto di pitture, fingendole di bianco e nero a uso di cammei tanto bene, che non si può meglio immaginare. Rimase sotto la volta quattro archi di braccia dodici l' uno ed alti sei, che non furono per allora dipinti, ma molti anni poi da Giorgio Vasari giovinetto di diciotto anni, quando serviva il duca Alessandro de' Medici suo primo signore l'anno 1535, il qual Giorgio vi fece storie de'fatti di Giulio Cesare, alludendo a Giulio cardinale sopraddetto che l'avea fatta fare. Dopo fece Giovanni accanto a questa camera in una volta piccola a mezza botte alcune cose di stucco basse basse, e similmente alcune pitture che sono rarissime, le quali ancorchè piacessero a que'pittori che allora erano a Fiorenza, come fatte con fierezza e pratica maravigliosa e piene d'invenzioni terribili e capricciose, perocchè erano avvezzi a una loro maniera stentata ed a fare ogni cosa che mettevano in opera con ritratti tolti dal vivo, come non risoluti, non le lodavano interamente, nè si mettevano, non ne bastando peravventura loro l' animo, ad imitarle (10). Essendo poi tornato Giovanni a Roma, fece nella loggia d'Agostino Chigi, la quale avea dipinta Raffaello e l'andava tuttavia conducendo a fine, un ricinto di festoni grossi attorno attorno agli spigoli e quadrature di quella volta, facendovi stagione per istagione di tutte le sorti frutte, fiori, e foglie con tanto artifizio lavorate, che ogni cosa vi si vede viva e staccata dal muro e naturalissima: e sono tante le varie maniere di frutte e biade che in quell'opera si veggiono, che per non raccontarle a una a una, dirò solo che vi sono tutte quelle che in queste nostre parti ha mai prodotto la natura. Sopra la figura d' un Mercurio che vola ha finto per Priapo una zucca attraversata da vilucchi che ha per testicoli due petronciani, e vicino

al fiore di quella ha finto una ciocca di fichi brugiotti grossi, dentro a uno de'quali aperto e troppo fatto entra la punta della zucca col fiore (11); il quale capriccio è espresso con tanta grazia che più non si può alcuno immaginare. Ma che più ? Per finirla ardisco d'affermare, che Giovanni in questo genere di pitture ha passato tutti coloro che in simili cose hanno meglio imitata la natura; perciocchè oltre all' altre cose, insino i fiori del sambuco, del finocchio, e dell'altre cose minori vi sono veramente stupendissimi. Vi si vede similmente gran copia d' animali fatti nelle lunette che sono circondate da questi festoni, ed alcuni putti che tengono in mano i segni degli Dei. Ma fra gli altri un leone ed un cavallo marino, per essere bellissimi scorti, sono tenuti cosa divina. Finita quest'opera veramente singolare, fece Giovanni in Castel Sant' Agnolo una stufa bellissima, e nel palazzo del papa, oltre alle già dette, molte altre minuzie, che per brevità si lasciano. Morto poi Raffaello, la cui perdita dolse molto a Giovanni, e così anco mancato papa Leone, per non avere più luogo in Roma l'arti del disegno nè altra virtù si trattenne esso Giovanni molti mesi alla vigna del detto cardinale de'Medici in alcune cose di poco valore: e dopo la venuta a Roma di papa Adriano non fece altro che le bandiere minori del castello, le quali egli al tempo di papa Leone avea due volte rinnovate insieme con lo stendardo grande che sta in cima dell'ultimo torrione. Fece anco quattro bandiere quadre quando dal detto papa Adriano fu canonizzato santo il beato Antonino arcivescovo di Fiorenza, e S. Uberto stato vescovo di non so quale città di Fiandra. De'quali stendardi uno, nel quale è la figura del detto S. Antonino, fu dato alla chiesa di San Marco di Firenze, dove riposa il corpo di quel santo; un altro, dentro al quale è il detto S.Uberto fu posto in Santa Maria de Anima, chiesa de' Tedeschi in Roma; e gli altri due furono mandati in Fiandra. Essendo poi creato sommo pontefice Clemente VII, col quale aveva Giovanni molta servitù, egli, che se n'era andato a Udine per fuggire la peste, tornò subito a Roma, dove giunto gli fu fatto fare nella coronazione di quel papa un ricco e bell'ornamento sopra le scale di San Pietro; e dopo fu ordinato che egli e Perino del Vaga facessero nella volta della sala vecchia dinanzi alle stanze da basso, che vanno dalle logge che già egli dipinse alle stanze di torre Borgia, alcune pitture. Onde Giovanni vi fece un bellissimo partimento di stucchi con molte grottesche e diversi animali, e Perino i carri de'sette Pianeti (12). Aveano anco a dipignere le facciate della medesima sala, nelle quali già dipinse

Giotto, secondo che scrive il Platina nelle vite de'pontefici, alcuni papi che erano stati uccisi per la fede di Cristo, onde fu detta un tempo quella stanza la sala de'Martiri: ma non fu a pena finita la volta, che, succedendo l'infelicissimo sacco di Roma, non si potè più oltre seguitare, perchè Giovanni, avendo assai patito nella persona e nella roba, tornò di nuovo a Udine con animo di starvi lungamente; ma non gli venne fatto, perciocchè tornato papa Clemente da Bologna, dove aveva coronato Carlo V, a Roma, fatto quivi tornare Giovanni, dopo avergli fatto di nuovo fare gli stendardi di Castel Sant'Agnolo, gli fece dipignere il palco della cappella maggiore e principale di S. Pietro, dove è l'altare di quel santo (13). Intanto essendo morto fra Mariano, che aveva l'uffizio del piombo, fu dato il suo luogo a Bastiano Viniziano pittore di gran nome, ed a Giovanni sopra quello una pensione di ducati ottanta di camera (14). Dopo essendo cessati in gran parte i travagli del pontefice, e quietate le cose di Roma, fu da Sua Santità mandato Giovanni con molte promesse a Firenze a fare nella sagrestia nuova di S. Lorenzo, stata adorna d'eccellentissime sculture da Michelagnolo, gli ornamenti della tribuna piena di quadri sfondati, che diminuiscono a poco a poco verso il punto del mezzo. Messovi dunque mano Giovanni, la condusse con l'aiuto di molti suoi uomini ottimamente a fine con bellissimi fogliami, rosoni, ed altri ornamenti di stucco e d'oro. Ma in una cosa mancò di giudizio; conciossiachè, nelle fregiature piane che fanno le costole della volta ed in quelle che vanno a traverso rigirando i quadri, fece alcuni fogliami, uccelli, maschere, e figure che non si scorgono punto dal piano, per la distanza del luogo, tutto che siano bellissime, e perchè sono tramezzate di colori: laddove se l'avesse fatte colorite, senz'altro, si sarebbono vedute, e tutta l'opera stata più allegra e più ricca (15). Non restava a farsi di quest'opera se non quanto avrebbe potuto finire in quindici giorni, riandandola in certi luoghi, quando venuta la nuova della morte di papa Clemente, venne manco a Giovanni ogni speranza, e di quello in particolare che da quel pontefice aspettava per guiderdone di quest'opera. Onde accortosi, benchè tardi, quanto siano le più volte fallaci le speranze delle corti, e come restino ingannati coloro che si fidano nelle vite di certi principi, se ne tornò a Roma: dove sebbene avrebbe potuto vivere d'uffici e d'entrate, e servire il cardinale Ippolito de'Medici ed il nuovo pontefice Paolo III, si risolvè a rimpatriarsi e tornare a Udine: il quale pensiero avendo messo ad effetto, si tornò a stare nella patria

con quel suo fratello, a cui avea dato il canonicato, con proposito di più non voler adoperare pennelli. Ma nè anche questo gli venne fatto; perocchè avendo preso donna (16), e avuto figliuoli, fu quasi forzato dall'instinto, che si ha naturalmente d'allevare e lasciare benestanti i figliuoli, a rimettersi a lavorare.

Dipinse dunque a'prieghi del padre del cavalier Giovan Francesco di Sipilimbergo un fregio d'una sala pieno di festoni, di putti, di frutte, ed altre fantasie: e dopo adornò di vaghi stucchi e pitture la cappella di santa Maria di Civitale; ed ai canonici del duomo di quel luogo fece due bellissimi stendardi: e alla fraternità di santa Maria di Castello in Udine dipinse in un ricco gonfalone la nostra Donna col figliuolo in braccio, ed un angelo graziosissimo, che gli porge il castello che è sopra un monte nel mezzo della città (17). In Vinezia fece nel palazzo del patriarca d'Aquilea Grimani (18) una bellissima camera di stucchi e pitture, dove sono alcune storiette bellissime di mano di Francesco Salviati (19).

Finalmente l'anno 1550 andato Giovanni a Roma a pigliare il santissimo giubbileo a piedi e vestito da pellegrino poveramente ed in compagnia di gente bassa, vi stette molti giorni senza essere conosciuto da niuno. Ma un giorno, andando a S. Paolo, fu riconosciuto da Giorgio Vasari, che in cocchio andava al medesimo perdono in compagnia di messer Bindo Altoviti suo amicissimo. Negò a principio Giovanni di esser desso, ma finalmente fu forzato a scoprirsi ed a dirgli che avea gran bisogno del suo aiuto appresso al papa, per conto della sua pensione, che aveva in sul piombo, la quale gli veniva negata da un fra Guglielmo scultore genovese (20), che aveva quell'ufficio avuto dopo la morte di fra Bastiano; della qual cosa parlando Giorgio al papa, fu cagione che l'obbligo si rinnovò, e poi si trattò di farne permuta in un canonicato d'Udine per un figliuolo di Giovanni (21). Ma essendo poi di nuovo aggirato da quel fra Guglielmo, se ne venne Giovanni da Udine a Firenze, creato che fu papa Pio, per essere da sua Eccellenza appresso quel pontefice col mezzo del Vasari aiutato e favorito. Arrivato dunque a Firenze, fu da Giorgio fatto conoscere a sua Eccellenza illustrissima, con la quale andando a Siena, e poi di lì a Roma, dove andò anco la signora duchessa Leonora, fu in guisa dalla benignità del duca aiutato, che non solo fu di tutto quello disiderava consolato, ma dal pontefice messo in opera con buona provvisione a dar perfezione e fine all'ultima loggia, la quale è sopra quella che gli avea già fatta fare papa Leone; e quella finita, gli fece il medesimo

papa ritoccare tutta la detta loggia prima. Il che fu errore e cosa poco considerata; perciocchè il ritoccarla a secco le fece perdere tutti que'colpi maestrevoli che erano stati tirati dal pennello di Giovanni nell'eccellenza della sua migliore età, e perdere quella freschezza e fierezza, che la facea nel suo primo essere cosa rarissima (22). Finita quest'opera, essendo Giovanni di settanta anni (23) finì anco il corso della sua vita l'anno 1564, rendendo lo spirito a Dio in quella nobilissima città, che l'avea molti anni fatto vivere con tanta eccellenza e sì gran nome. Fu Giovanni sempre, ma molto più negli ultimi suoi anni, timorato di Dio, e buon cristiano, e nella sua giovanezza si prese pochi altri piaceri che di cacciare ed uccellare: ed il suo ordinario era, quando era giovane, andarsene il giorno delle feste con un suo fante a caccia, allontanandosi tal volta da Roma dieci miglia per quelle campagne; e perchè tirava benissimo. lo scoppio, e la balestra, rade volte tornava a casa che non fusse il suo fante carico d'oche salvatiche, colombacci, germani, e di quell'altre bestiacce che si trovano in que'paduli. Fu Giovanni inventore, secondo che molti affermano, del bue di tela dipinto, che si fa per addopparsi a quello, e tirar senza esser dalle fiere veduto lo scoppio: e per questi esercizi d'uccellare e cacciare si dilettò di tener sempre cani ed allevarne da se stesso. Volle Giovanni, il quale merita di essere lodato fra i maggiori della sua professione, essere sepolto nella Ritonda vicino al suo maestro Raffaello da Urbino, per non star morto diviso da colui, dal quale vivendo non si separò il suo animo giammai; e perchè l'uno e l'altro, come si è detto, fu ottimo cristiano, si può credere che anco insieme siano nell'eterna beatitudine (24).

ANNOTAZIONI

. (1) Nani, e più comunemente Nanni. Le note a questa vita segnate colla lettera M sono tolte dalla moderna edizione di Venezia, dell'Antonelli; ed appartengono all'erudito sig. Conte Fabio Maniago, autore della *Storia delle Belle Arti Friulane.*

(2) Avendo Giovanni stesso lasciato in Udine di proprio pugno un giornale, su cui notava quanto accadeva, e precisamente i suoi anni, risulta ch'ei nacque il 27 ottobre 1487. Queste memorie fanno il maggior elogio del Vasari, poichè, eccetto gli anni, coincidono perfettamente, come vedremo, coi fatti narrati da lui. Esse sono state fatte di pubblica ragione dal Co. Maniago: *Storia delle Belle Arti Friulane* Ediz. di Udine a c. 364. *(M)*

(3) Il Lanzi dubita che il cognome Nanni o Nani (secondo la nunnzia de'Paesi) non sia l'accorciamento del nome Giovanni.

(4) Vedi nella Vita di Raffaello a p. 507. col. I. e vedi le respettive annotazioni.

(5) Queste grottesche e questi stucchi, almeno parte, sono stati intagliati in rame e pubblicati con le spiegazioni nel libro intitolato: *Picturae Antiquae etc.* Romae 1751 *in fol. (Bottari)*

(6) Le grottesche e gli stucchi del Colosseo e delle Terme Diocleziane non sono più in essere; e quelle di Gio: da Udine fatte nelle logge Vaticane hanno grandemente patito. Porzione delle grottesche e degli stucchi di dette loggie si trova intagliata dal P. Santi Bartoli; e più modernamente furono tutti incisi insieme colle pitture in Tavole xxxi. la prima da Gio. Volpato e tutte le altre da Gio. Ottaviani.

(7) Questi stucchi sono periti.

(8) Pur questi hanno assai patito, come tutto il resto di quel luogo stupendo e delizioso. *(Bottari)* Detto luogo chiamasi oggi *Villa Madama.*

(9) Dagli archivi del Capitolo di Cividale risulta che suo fratello si chiamava Paolo Recamatori, nominato canonico nel 1522. e morto nel 1576. *(M)*

(10) Notisi che il Vasari dice male anche de'suoi Fiorentini, quando lo richiede la verità, onde non iscriveva a passione, ma secondo quello che aveva nell'animo e apprendeva per vero. *(Bottari)*

(11) Mal fece Gio. da Udine a far questa pittura allegorica, e peggio il Vasari a spiegarne l'allegoria, che quasi nessuno, che non abbia letto questo passo, avrebbe compresa. *(Bottari)*

(12) Queste pitture e questi stucchi sono ancora in essere.

. (13) Non ci è più questo palco, stante la nuova fabbrica. *(Bottari)*

(14) Giovanni fa menzione della precisa identica somma di questa pensione nella sua Memoria. *(M)*

(15) Da molto tempo la cupola di questa cappella, e tutti gli sfondi sono lisci ed imbiancati.

(16) Certa donna Costanza. *(M)* ·

(17) Questi tre lavori a S. Maria, al Duomo di Cividale, e al Castello d'Udine sono da lungo tempo smarriti. *(M)* — Sul detto

Gonfalone però della Madonna di Castello in Udine, è da leggere un'erudita lettera dell'Ab. Mauro Boni stampata nel 1797 in Udine da Gio. Murero.

(18) Giovanni Grimani. *(M)*

(19) Le pitture del Palazzo Grimani sussistono tuttavia.

(20) Guglielmo della Porta (che fu Frate del Piombo dopo Fr. Sebastiano Luciani) non fu genovese, ma bensì milanese. Egli in Genova aveva solamente studiato sotto Perin del Vaga.

(21) Chiamato Raffaello, che riuscì dissipatore e libertino, e fu di continovo rammarico all'ottimo suo genitore. Vedi Maniago *Storia ec.* pag. 368.

(22) Dietro questo fatto, osserva opportunamente Monsig. Bottari, che se riuscì male a Giovanni il ritoccare le pitture proprie, benchè fosse il più eccellente maestro in quel genere, quanto peggio riuscirà a tanti pittori meschini e tristanzuoli il ritoccare le pitture de' valentuomini?

(23) Dalle memorie di Giovanni risulta ch'egli avesse 77 anni nell'anno in cui morì. *(M)* — Vedasi sopra la nota 2.

(24) Il Professore Francesco Maria Franceschinis lesse nel 1822 l'elogio di Gio. da Udine nell'Accademia Veneta in occasione della distribuzione dei premi; e trovasi stampato negli atti dell'Accademia medesima.

VITA DI BATTISTA FRANCO

PITTORE VINIZIANO (1)

Battista Franco Viniziano (2) avendo nella sua prima fanciullezza atteso al disegno, come colui che tendeva alla perfezione di quell'arte, se n'andò di venti anni a Roma; dove poichè per alcun tempo con molto studio ebbe atteso al disegno, e vedute le manière di diversi, si risolvè non volere altre cose studiare, nè cercare d'imitare, che i disegni, pitture, e sculture di Michelagnolo. Perchè datosi a cercare, non rimase schizzo, bozza, o cosa, non che altro, stata ritratta da Michelagnolo, che egli non disegnasse. Onde non passò molto che fu de'primi disegnatori che frequentassino la cappella di Michelagnolo (3) e, che fu più, stette un tempo senza volere dipignere o fare altra cosa che disegnare. Ma venuto l'anno 1536, mettendosi a ordine un grandissimo e sontuoso apparato da Antonio da S. Gallo per la venuta di Carlo V imperatore, nel quale furono adoperati tutti gli artefici buoni e cattivi, come in altro luogo s'è detto, Raffaello da Montelupo, che aveva a fare l'ornamento di ponte S. Agnolo e le dieci statue che sopra vi furono poste, disegnò di far sì, che Battista fusse adoperato anch'egli, avendolo visto fino disegnatore e giovane di bell'ingegno, e di fargli dare da lavorare ad ogni modo. E così parlatone col S. Gallo, fece tanto, che a Battista furono date a fare quattro storie grandi a fresco di chiaroscuro nella facciata della porta Capena, oggi detti dì S. Bastiano, per la quale aveva ad entrare l'imperatore. Nelle quali Battista, senza avere mai più tocco colori, fece sopra la porta l'arme di papa Paolo III e quella di esso Car-

lo imperatore, ed un Romulo che metteva sopra quella del pontefice un regno papale, e sopra quella di Cesare una corona imperiale; il quale Romulo, che era una figura di cinque braccia vestita all'antica e con la corona in testa, aveva dalla destra Numa Pompilio e dalla sinistra Tullo Ostilio e sopra queste parole: *QVIRINVS PATER.* In una delle storie che erano nelle facciate de' torrioni che mettono in mezzo la porta, era il maggiore Scipione che trionfava di Cartagine, la quale avea fatta tributaria del popolo romano, e nell'altra a man ritta era il trionfo di Scipione minore, che la medesima avea rovinata e disfatta. In uno di due quadri, che erano fuori de' torrioni nella faccia dinanzi, si vedeva Annibale sotto le mura di Roma essere ributtato dalla tempesta; e nell'altro a sinistra Flacco entrare per quella porta al soccorso di Roma contra il detto Annibale; le quali tutte storie e pitture, essendo le prime di Battista, e rispetto a quelle degli altri, furono assai buone e molto lodate. E se Battista avesse prima cominciato a dipignere, ed andare praticando talvolta i colori e maneggiare i pennelli, non ha dubbio che averebbe passato molti; ma lo stare ostinato in una certa openione che hanno molti, i quali si fanno a credere che il disegno basti a chi vuol dipignere, gli fece non piccolo danno. Ma contuttociò egli si portò molto meglio che non fecero alcuni di coloro che fecero le storie dell'arco di S. Marco, nel quale furono otto storie, cioè quattro per banda, che le migliori di

tutte furono parte fatte da Francesco Salviati, e parte da un Martino (4) ed altri giovani tedeschi, che pur allora erano venuti a Roma per imparare. Nè lascerò di dire a questo proposito che il detto Martino, il quale molto valse nelle cose di chiaroscuro, fece alcune battaglie con tanta fierezza e sì belle invenzioni in certi affronti e fatti d' arme fra Cristiani e Turchi, che non si può far meglio. E quello che fu cosa maravigliosa, fece il detto Martino e suoi uomini quelle tele con tanta sollecitudine e prestezza perchè l' opera fusse finita a tempo, che non si partivano mai dal lavoro; e perchè era portato loro continuamente da bere, e di buon greco, fra lo stare sempre ubriachi e riscaldati dal furor del vino e la pratica del fare, feciono cose stupende. Quando dunque videro l' opera di costoro il Salviati e Battista ed il Calavrese (5), confessarono esser necessario che, chi vuole esser pittore, cominci ad adoperare i pennelli a buon' ora: la qual cosa avendo poi meglio discorsa da se Battista, cominciò a non mettere tanto studio in finire i disegni, ma a colorire alcuna volta. Venendo poi il Montelupo a Fiorenza, dove si faceva similmente grandissimo apparato per ricevere il detto imperatore, Battista venne seco, ed arrivati trovarono il detto apparato condotto a buon termine; pure essendo Battista messo in opera, fece un basamento tutto pieno di figure e trofei sotto la statua che al canto de' Carnesecchi avea fatta fra Giovann'Agnolo Montorsoli (6). Perchè conosciuto fra gli artefici per giovane ingegnoso e valente, fu poi molto adoperato nella venuta di madama Margherita d' Austria (7) moglie del duca Alessandro, e particolarmente nell' opera che fece Giorgio Vasari nel palazzo di messer Ottaviano de' Medici, dove avea la detta signora ad abitare. Finite queste feste, si mise Battista a disegnare con grandissimo studio le statue di Michelagnolo che sono nella sagrestia nuova di S. Lorenzo, dove allora essendo volti a disegnare e fare di rilievo tutti gli scultori e pittori di Firenze, fra essi acquistò assai Battista; ma fu nondimeno conosciuto l' error suo di non aver mai voluto ritrarre dal vivo e colorire, nè altro fare che imitare statue e poche altre cose, che gli avevano fatto in tal modo indurare ed insecchire la maniera, che non se la potea levar da dosso, nè fare che le sue cose non avessono del duro e del tagliente, come si vide in una tela dove fece con molta fatica e diligenza Lucrezia Romana violata da Tarquinio. Dimorando dunque Battista in fra gli altri, e frequentando la detta sagrestia, fece amicizia con Bartolommeo Ammannati scultore, che in compagnia di molti altri là studiava le cose del Buonarroto;

e fu sì fatta l' amicizia, che il detto Ammannati si tirò in casa Battista ed il Genga da Urbino, e di compagnia vissero alcun tempo insieme, e attesero con molto frutto agli studi dell'arte. Essendo poi stato morto l' anno 1536 il duca Alessandro (8), e creato in suo luogo il signor Cosimo de' Medici, molti de' servitori del duca morto rimaserò a' servigi del nuovo, ed altri no; e fra quelli che si partirono fu il detto Giorgio Vasari, il quale tornandosi ad Arezzo con animo di non più seguitare le corti, essendogli mancato il cardinale Ippolito de' Medici suo primo signore, e poi il duca Alessandro, fu cagione che Battista fu messo al servizio del duca Cosimo ed a lavorare in guardaroba; dove dipinse in un quadro grande, ritraendogli da uno di fra Bastiano e da uno di Tiziano, papa Clemente e il cardinale Ippolito, e da un del Pontormo il duca Alessandro. Ed ancorchè questo quadro non fusse di quella perfezione che si aspettava, avendo nella medesima guardaroba veduto il cartone di Michelagnolo del Noli me tangere che aveva già colorito il Pontormo, si mise a far un cartone simile, ma di figure maggiori; e ciò fatto, ne dipinse un quadro, nel quale si portò molto meglio quanto al colorito; ed il cartone che ritrasse, come stava appunto quel del Buonarroto, fu bellissimo, e fatto con molta pacienza. Essendo poi seguita la cosa di Montemurlo, dove furono rotti e presi i fuorusciti e ribelli del duca, con bella invenzione fece Battista una storia della battaglia seguita, mescolata di poesia a suo capriccio, che fu molto lodata, ancorchè in essa si riconoscessino nel fatto d' arme e far de' prigioni molte cose state tolte di peso dall' opere e disegni del Buonarroto; perciocchè essendo nel lontano il fatto d' arme, nel dinanzi erano i cacciatori di Ganimede che stavano a mirar l' uccello di Giove, che se ne portava il giovinetto in cielo (9); la quale parte tolse Battista dal disegno di Michelagnolo per servirsene, e mostrare che il duca giovinetto nel mezzo de' suoi amici era per virtù di Dio salito in cielo, o altra cosa somigliante. Questa storia, dico, fu prima fatta da Battista in cartone, e poi dipinta in un quadro con estrema diligenza, ed oggi è con l'altre dette opere sue nelle sale di sopra del palazzo de' Pitti, che ha fatto ora finire del tutto sua Eccellenza illustrissima. Essendosi dunque Battista con queste ed alcun' altre opere trattenuto al servizio del duca insino a che egli ebbe presa per donna la signora donna Leonora di Toledo, fu poi nell' apparato di quelle nozze adoperato all' arco trionfale della porta al Prato, dove gli fece fare Ridolfo Ghirlandaio alcune storie de' fatti del signor Giovanni padre del duca Cosimo, in una del-

le quali si vedeva quel signore passare i fiumi del Po e dell'Adda presente il cardinale Giulio de' Medici, che fu papa Clemente VII, il signor Prospero Colonna, ed altri signori; e nell'alto la storia del riscatto di S. Secondo. Dall'altra banda fece Battista in un'altra storia la città di Milano, ed intorno a quella il campo della lega, che partendosi vi lascia il detto signor Giovanni. Nel destro fianco dell'arco fece in un'altra da un lato l'Occasione, che, avendo i capelli sciolti, con una mano gli porge al signor Giovanni, e dall'altro Marte che similmente gli porgeva la spada. In un'altra storia sotto l'arco era di mano di Battista il signor Giovanni che combatteva fra il Tesino e Biegrassa sopra ponte Rozzo, difendendolo, quasi un altro Orazio, con incredibile bravura. Dirimpetto a questa era la presa di Caravaggio, ed in mezzo alla battaglia il signor Giovanni, che passava fra ferro e fuoco per mezzo l'esercito nimico senza timore. Fra le colonne a man ritta era in un ovato Garlasso preso dal medesimo con una sola compagnia di soldati, ed a man manca fra l'altre due colonne il bastione di Milano tolto a' nemici. Nel frontone che rimaneva alle spalle di chi entrava era il detto signor Giovanni a cavallo sotto le mura di Milano, che giostrando a singolar battaglia con un cavaliere, lo passava da banda a banda con la lancia. Sopra la cornice maggiore che va a trovare il fine dell'altra cornice, dove posa il frontespizio, in un'altra storia grande fatta da Battista con molta diligenza era nel mezzo Carlo V imperadore, che coronato di lauro sedeva sopra uno scoglio con lo scettro in mano, ed a' piedi gli giaceva il fiume Betis con un vaso che versava da due bocche, ed accanto a questo era il fiume Danubio, che con sette bocche versava le sue acque nel mare. Io non farò qui menzione d'un infinito numero di statue che in questo arco accompagnavano le dette ed altre pitture; perciocchè bastandovi dire al presente quello che appartiene a Battista Franco, non è mio ufficio quello raccontare, che da altri nell'apparato di quelle nozze fu scritto lungamente: senza che essendosi parlato, dove facea bisogno, de' maestri delle dette statue, superfluo sarebbe qualunque cosa qui se ne dicesse, e massimamente non essendo le dette statue in piedi, onde possano esser vedute e considerate. Ma tornando a Battista, la miglior cosa che facesse in quelle nozze fu uno dei dieci sopraddetti quadri che erano nell'apparato del maggior cortile del palazzo de' Medici, nel quale fece di chiaroscuro il duca Cosimo investito di tutte le ducali insegne. Ma, con tutto che vi usasse diligenza, fu superato dal Bronzino e da altri, che avevano manco disegno di lui,

nell'invenzione, nella fierezza, e nel maneggiare il chiaroscuro; atteso (cos'è detto altra volta) che le pitture vogliono essere condotte facili, e poste le cose a' luoghi loro con giudizio, e senza un certo stento e fatica, che fa le cose parere dure e crude: oltrachè il troppo ricercarle le fa molte volte venir tinte e le guasta; perciocchè lo star loro tanto attorno toglie tutto quel buono che suol fare la facilità e la grazia e la fierezza, le quali cose, ancorchè in gran parte vengano e s'abbiano da natura, si possono anco in parte acquistare dallo studio e dall'arte. Essendo poi Battista condotto da Ridolfo Ghirlandaio alla Madonna di Vertigli in Valdichiana, il qual luogo era già membro del monasterio degli Angeli di Firenze dell'ordine di Camaldoli, ed oggi è capo da sè in cambio del monasterio di S. Benedetto, che fu per l'assedio di Firenze rovinato fuor della porta a Pinti, vi fece le già dette storie del chiostro, mentre Ridolfo faceva la tavola e gli ornamenti dell'altar maggiore; e quelle finite, come s'è detto nella vita di Ridolfo, adornarono d'altre pitture quel santo luogo, che è molto celebre e nominato per i molti miracoli che vi fa la Vergine madre del figliuol di Dio. Dopo tornato Battista a Roma, quando appunto s'era scoperto il Giudizio di Michelagnolo, come quegli che era studioso della maniera e delle cose di quell'uomo, il vide volentieri e con infinita maraviglia il disegnò tutto: e poi risolutosi di stare in Roma, a Francesco cardinale Cornaro, il quale aveva rifatto accanto a S. Pietro il palazzo che abitava (10) e risponde nel portico verso Camposanto, dipinse sopra gli stucchi una loggia che guarda verso la piazza, facendovi una sorte di grottesche tutte piene di storiette e di figure; la qual'opera, che fu fatta con molta fatica e diligenza, fu tenuta molto bella. Quasi ne' medesimi giorni, che fu l'anno 1538, avendo fatto Francesco Salviati una storia in fresco nella compagnia della Misericordia (11), e dovendo dargli l'ultimo fine e mettere mano ad altre che molti particolari disegnavano farvi, per la concorrenza che fu fra lui ed Iacopo del Conte, non si fece altro; la qual cosa intendendo Battista, andò cercando con questo mezzo occasione di mostrarsi da più di Francesco, ed il migliore maestro di Roma: perciocchè adoperando amici e mezzi, fece tanto, che monsignor della Casa, veduto un suo disegno, gliele allogò. Perchè messovi mano, vi fece a fresco S. Gio. Battista fatto pigliare da Erode e mettere in prigione. Ma con tutto che questa pittura fosse condotta con molta fatica, non fu a gran pezzo tenuta pari a quella del Salviati, per esser fatta con stento grandissimo e d'una maniera cruda e

malinconica, che non aveva ordine nel componimento, nè in parte alcuna punto di quella grazia e vaghezza di colorito che aveva quella di Francesco: e da questo si può far giudizio che coloro, i quali seguitando quest' arte si fondano in far bene un torso, un braccio ed una gamba, o altro membro ben ricerco di muscoli, e che l'intender bene quella parte sia il tutto, sono ingannati; perciocchè una parte non è il tutto dell' opera, e quegli la conduce interamente perfetta e con bella e buona maniera, che fatte bene le parti, sa farle proporzionatamente corrispondere al tutto, e che oltre ciò fa che la composizione delle figure esprime e fa bene quell' effetto che dee fare senza confusione. E sopra tutto si vuole avvertire, che le teste siano vivaci, pronte, graziose, e con bell' arie, e che la maniera non sia cruda, ma sia negl' ignudi tinta talmente di nero, ch'ell' abbiano rilievo, sfuggano, e si allontanino, secondo che fa bisogno, per non dir nulla delle prospettive de' paesi e dell' altre parti che le buone pitture richieggiono, e che nel servirsi delle cose d' altri si dee fare per sì fatta maniera, che non si conosca così agevolmente. Si accorse dunque tardi Battista d' aver perduto tempo fuor di bisogno alle minuzie de' muscoli, ed al disegnare con troppa diligenza, non tenendo conto dell' altre parti dell' arte. Finita quest' opera, che gli fu poco lodata, si condusse Battista, per mezzo di Bartolommeo Genga a' servigi del duca d' Urbino per dipignere nella chiesa e cappella che è unita col palazzo d' Urbino una grandissima volta: e là giunto si diede subito senza pensare altro a fare i disegni, secondo l'invenzione di quell' opera, e senza far altro spartimento. E così a imitazione del giudizio del Buonarroto figurò in un cielo la gloria de' santi sparsi per quella volta sopra certe nuvole, e con tutti i cori degli angeli intorno a una nostra Donna, la quale essendo assunta in cielo è aspettata da Cristo in atto di coronarla, mentre stanno partiti in diversi mucchi i patriarchi, i profeti, le sibille, gli apostoli, i martiri, i confessori, e le vergini; le quali figure in diverse attitudini mostrano rallegrarsi della venuta di essa Vergine gloriosa, la quale invenzione sarebbe stata certamente grande occasione a Battista farsi valent' uomo, se egli avesse preso miglior via, non solo di farsi pratico ne' colori a fresco, ma di governarsi con miglior ordine e giudizio in tutte le cose, che egli non fece. Ma egli usò in quest' opera il medesimo modo di fare che nell' altre sue; perciocchè fece sempre le medesime figure, le medesime effigie, i medesimi panni, e le medesime membra. Oltrechè il colorito fu senza vaghezza alcuna, ed ogni cosa fatta con dif-

ficultà e stentata (12). Laonde finita del tutto, rimasero poco sodisfatti il duca Guidobaldo, il Genga, e tutti gli altri, che da costui aspettavano gran cose, e simili al bel disegno che egli mostrò loro da principio. E nel vero, per fare un bel disegno Battista non avea pari, e si potea dire valent' uomo. La qual cosa conoscendo quel duca, e pensando che i suoi disegni messi in opera da coloro che lavoravano eccellentemente vasi di terra a Castel Durante, i quali si erano molto serviti delle stampe di Raffaello da Urbino e di quelle d' altri valent' uomini, riuscirebbono benissimo, fece fare a Battista infiniti disegni, che, messi in opera in quella sorte di terra gentilissima sopra tutte l' altre d' Italia, riuscirono cosa rara. Onde ne furono fatti tanti e di tante sorte vasi, quanti sarebbono bastati e stati orrevoli in una credenza reale: e le pitture che in essi furono fatte non sarebbono state migliori, quando fussero state fatte a olio da eccellentissimi maestri. Di questi vasi adunque, che molto rassomigliano, quanto alla qualità della terra, quell' antica che in Arezzo si lavorava anticamente al tempo di Porsena re di Toscana, mandò il detto duca Guidobaldo una credenza doppia a Carlo V imperadore, ed una al cardinal Farnese fratello della signora Vettoria sua consorte (13). E dovemo sapere che di questa sorte pitture in vasi non ebbono, per quanto si può giudicare, i Romani. Perciocchè i vasi che si sono trovati di que' tempi pieni delle ceneri de' loro morti, o in altro modo, sono pieni di figure graffiate e campite di un colore solo in qualche parte o nero o rosso o bianco, e non mai con lustro d' invetriato, nè con quella vaghezza e varietà di pitture che si sono vedute e veggiono a' tempi nostri (14). Nè si può dire che, se forse l' avevano, sono state consumate le pitture dal tempo e dallo stare sotterrate, però che veggiamo queste nostre difendersi da tutte le malignità del tempo e da ogni cosa; onde starebbono per modo di dire quattro mil' anni sotto terra, che non si guasterebbono le pitture. Ma ancorachè di sì fatti vasi e pitture si lavori per tutta Italia, le migliori terre e più belle nondimeno sono quelle che si fanno, come ho detto, a Castel Durante (15) terra dello stato d'Urbino, e quelle di Faenza, che per lo più le migliori sono bianchissime e con poche pitture, e quelle nel mezzo o intorno, ma vaghe e gentili affatto (16). Ma tornando a Battista, nelle nozze che poi si fecero in Urbino del detto sig. duca e della signora Vettoria Farnese, egli aiutato da' suoi giovani fece negli archi ordinati dal Genga, il quale fu capo di quell' apparato, tutte le storie di pitture che vi andarono. Ma perchè il duca dubitava che Battista non avesse finito a tem-

po, essendo l' impresa grande, mandò per Giorgio Vasari, che allora faceva in Arimini ai monaci Bianchi di Scolca Olivetani una cappella grande a fresco e la tavola dell'altar maggiore a olio, acciocchè andasse ad aiutare in quell' apparato il Genga e Battista. Ma sentendosi il Vasari indisposto fece sua scusa con sua Eccellenza e le scrisse che non dubitasse, perciocchè era la virtù e sapere di Battista tale, che arebbe, come poi fu vero, a tempo finito ogni cosa. Ed andando poi, finite l' opere d' Arimini, in persona a fare scusa ed a visitare quel duca, sua Eccellenza gli fece vedere, perchè la stimasse, la detta cappella stata dipinta da Battista, la quale molto lodò il Vasari, e raccomandò la virtù di colui che fu largamente sodisfatto dalla molta benignità di quel signore. Ma è ben vero che Battista allora non era in Urbino, ma in Roma, dove attendeva a disegnare non solo le statue, ma tutte le cose antiche di quella città, per farne, come fece, un gran libro che fu opera lodevole (17). Mentre adunque che attendeva Battista a disegnare in Roma, messer Giovann' Andrea dall'Anguillara (18), uomo in alcuna sorte di poesie veramente raro, avea fatto una compagnia di diversi begl' ingegni, e facea fare nella maggior sala di santo Apostolo una ricchissima scena ed apparato per recitare commedie di diversi autori a' gentiluomini, signori, e gran personaggi; ed avea fatto fare gradi per diverse sorti di spettatori, è per i cardinali ed altri gran prelati accomodato alcune stanze, donde per gelosie potevano senza esser veduti vedere ed udire. E perchè nella detta compagnia erano pittori, architetti, scultori, ed uomini che avevano a recitare e fare altri uffici, a Battista ed all' Ammannato fu dato cura, essendo fatti di quella brigata, di far la scena ed alcune storie e ornamenti di pitture, le quali condusse Battista con alcune statue, che fece l' Ammannato tanto bene, che ne fu sommamente lodato. Ma perchè la molta spesa in quel luogo superava l' entrata, furono forzati M. Giovann' Andrea e gli altri levare la prospettiva e gli altri ornamenti di santo Apostolo, e condurgli in istrada Giulia nel tempio nuovo di S. Biagio dove avendo Battista di nuovo accomodato ogni cosa, si recitarono molte commedie con incredibile sodisfazione del popolo e de'cortigiani di Roma. E di qui poi ebbono origine i commedianti, che vanno attorno, chiamati i Zanni (19). Dopo queste cose venuto l' anno 1550 fece Battista insieme con Girolamo Sicciolante da Sermoneta (20) al cardinal di Cesis nella facciata del suo palazzo un' arme di Papa Giulio III, stato creato allora nuovo pontefice, con tre figure ed alcuni putti, che furono

molto lodate. E quella finita, dipinse nella Minerva in una cappella stata fabbricata da un canonico di S. Pietro e tutta ornata di stucchi alcune storie della nostra Donna e di Gesù Cristo in uno spartimento della volta, che furono la miglior cosa che insino allora avesse mai fatto (21). In una delle due facciate dipinse la natività di Gesù Cristo con alcuni pastori ed angeli che cantano sopra la capanna; e nell' altra la resurrezione di Cristo con molti soldati in diverse attitudini d' intorno al sepolcro; e sopra ciascuna delle dette storie in certi mezzi tondi fece alcuni profeti grandi, e finalmente nella facciata dell' altare Cristo crocifisso, la nostra Donna, S. Giovanni, S. Domenico, ed alcuni altri santi nelle nicchie, ne'quali tutti si portò molto bene e da maestro eccellente. Ma perchè i suoi guadagni erano scarsi, e le spese di Roma sono grandissime, dopo aver fatto alcune cose in tela, che non ebbono molto spaccio, se ne tornò (pensando non mutar paese mutare anco fortuna) a Vinezia, sua patria, dove mediante quel suo bel modo di disegnare fu giudicato valentuomo, e pochi giorni dopo datogli a fare per la chiesa di S. Francesco della vigna nella cappella di monsignor Barbaro eletto patriarca d' Aquilea, una tavola a olio, nella quale dipinse S. Giovanni che battezza Cristo nel Giordano, in aria Dio Padre, a basso due putti che tengono le vestimenta di esso Cristo, e negli angoli la Nunziata: ed a piè di queste figure finse una tela soprapposta con buon numero di figure piccole e ignude, cioè d'angeli, demonj, ed anime in Purgatorio e con un motto che dice: *In nomine Iesu omne genuflectatur*. La quale opera, che certo fu tenuta molto buona (22), gli acquistò gran nome e credito, anzi fu cagione che i frati de' Zoccoli, i quali stanno in quel luogo ed hanno cura della chiesa di S. Iobbe in Canareio, gli facessero fare in detto S. Iobbe alla cappella di cà Foscari una nostra Donna che siede col figliuolo in collo, un S. Marco da un lato, una santa dall' altro, ed in aria alcuni angeli che spargono fiori. In S. Bartolommeo alla sepoltura di Cristofano Fuccheri mercatante tedesco fece in un quadro l' abbondanza, Mercurio, ed una Fama (23). A M. Antonio della Vecchia Viniziano, dipinse in un quadro di figure grandi quanto il vivo e bellissime Cristo coronato di spine, ed alcuni Farisei intorno che lo scherniscono. Intanto essendo stata col disegno di Iacopo Sansovino condotta nel palazzo di S. Marco (come a suo luogo si dirà) di muraglia la scala che va dal primo piano in su, ed adorna con varj partimenti di stucchi da Alessandro (24) scultore e creato del Sansovino, dipinse Battista per tutto grotteschine minute, ed in certi vani

maggiori buon numero di figure a fresco, che assai sono state lodate dagli artefici; e dopo fece il palco del ricetto di detta scala. Non molto dipoi, quando furono dati, come s' è detto di sopra, a fare tre quadri per uno ai migliori e più reputati pittori di Venezia per la libreria di S. Marco, con patto che chi meglio si portasse a giudizio di que' magnifici senatori, guadagnasse, oltre al premio ordinario, una collana d' oro, Battista fece in detto luogo tre storie con due filosofi fra le finestre, e si portò benissimo, ancorchè non guadagnasse il premio dell' onore, come dicemmo di sopra (25). Dopo le quali opere essendogli allogato dal patriarca Grimani una cappella in S. Francesco della Vigna, che è la prima a man manca entrando in chiesa, Battista vi mise mano, e cominciò a fare per tutta la volta ricchissimi spartimenti di stucchi e di storie in figure a fresco, lavorandovi con diligenza incredibile. Ma, o fusse la trascuraggine sua o l' aver lavorato alcune cose a fresco per le ville d' alcuni gentiluomini, e forse sopra mura freschissime, come intesi, prima che avesse la detta cappella finita si morì; ed ella, rimasta imperfetta, fu poi finita da Federigo Zuccaro da S. Agnolo in Vado, giovane e pittore eccellente (26) tenuto in Roma de' migliori; il quale fece a fresco nelle facce dalle bande Maria Maddalena che si converte alla predicazione di Cristo, e la resurrezione di Lazzero suo fratello (27), che sono molto graziose pitture. E finite le facciate, fece il medesimo nella tavola dell'altare l' adorazione de' Magi, che fu molto lodata. Hanno dato nome e credito grandissimo a Battista, il quale morì l'anno 1561, molti suoi disegni stampati, che sono veramente da essere lodati.

Nella medesima città di Vinezia, e quasi ne' medesimi tempi è stato ed è vivo ancora un pittore chiamato Iacopo Tintoretto (28), il quale si è dilettato di tutte le virtù, e particolarmente di sonare di musica e diversi strumenti, ed oltre ciò piacevole in tutte le sue azioni, ma nelle cose della pittura stravagante, capriccioso, presto e risoluto, e il più terribile cervello che abbia avuto mai la pittura, come si può vedere in tutte le sue opere e ne' componimenti delle storie fantastiche e fatte da lui diversamente e fuori dell' uso degli altri pittori: anzi ha superata la stravaganza con le nuove e capricciose invenzioni e strani ghiribizzi del suo intelletto, che ha lavorato a caso e senza disegno, quasi mostrando che quest' arte è una baia. Ha costui alcuna volta lasciato le bozze per finite, tanto a fatica sgrossate, che si veggiono i colpi de' pennelli fatti dal caso e dalla fierezza, piuttosto che dal disegno e dal giudizio. Ha

dipinto quasi di tutte le sorti pitture a fresco, a olio ritratti di naturale, e ad ogni pregio; di maniera che con questi suoi modi ha fatto e fa la maggior parte delle pitture che si fanno in Vinezia. E perchè nella sua giovanezza si mostrò in molte bell' opere di gran giudizio, se egli avesse conosciuto il gran principio che aveva dalla natura, ed aiutato con lo studio e col giudizio, come hanno fatto coloro che hanno seguitato le belle maniere de' suoi maggiori, e non avesse, come ha fatto, tirato via di pratica, sarebbe stato uno de' maggiori pittori che avesse avuto mai Vinezia; non che per questo si toglia che sia fiero e buon pittore e di spirito svegliato capriccioso e gentile. Essendo dunque stato ordinato dal senato che Iacopo Tintoretto e Paulo Veronese, allora giovani di grande speranza, facessero una storia per uno nella sala del consiglio, ed una Orazio figliuolo di Tiziano, il Tintoretto dipinse nella sua Federigo Barbarossa coronato dal papa, figurandovi un bellissimo casamento, e intorno al pontefice gran numero di cardinali e di gentiluomini viniziani tutti ritratti di naturale, e da basso la musica del papa. Nel che tutto si portò di maniera, che questa pittura può stare accanto a quella di tutti e d' Orazio detto; nella quale è una battaglia fatta a Roma fra i Todeschi ed il detto Federigo ed i Romani vicino a Castel S. Agnolo ed al Tevere; ed in questa è fra l' altre cose un cavallo in iscorto, che salta sopra un soldato armato, che è bellissimo. Ma vogliono alcuni che in quest' opera Orazio fusse aiutato da Tiziano suo padre. Appresso a queste Paulo Veronese, del quale si è parlato nella vita di Michele Sanmichele, fece nella sua il detto Federigo Barbarossa che, appresentatosi alla corte, bacia la mano a papa Ottaviano in pregiudizio di papa Alessandro III; ed oltre a questa storia, che fu bellissima, dipinse Paulo sopra una finestra quattro gran figure, il Tempo, l' Unione con un fascio di bacchette, la Pacienza, e la Fede, nelle quali si portò molto bene, quanto più non saprei dire. Non molto dopo, mancando un'altra storia in detta sala, fece tanto il Tintoretto, con mezzi e con amici, ch'ella gli fu data a fare; onde la condusse di maniera, che fu una maraviglia, e che ella merita di essere fra le migliori cose, che mai facesse, annoverata: tanto potè in lui il disporsi di voler paragonare, se non vincere e superare, i suoi concorrenti, che avevano lavorato in quel luogo. E la storia che egli vi dipinse, acciò anco da quei che non sono dell' arte sia conosciuta, fu papa Alessandro che scomunica ed interdice Barbarossa; ed il detto Federigo (29) che perciò fa che i suoi non rendono più ubbidienza al pontefice; e fra l' altre cose capricciose, che sono in questa sto-

ria, quella è bellissima dove il papa ed i cardinali, gettando da un luogo alto le torce e candele, come si fa quando si scomunica alcuno, è da basso una baruffa d' ignudi, che s' azzuffano per quelle torce e candele, più bella e più vaga del mondo. Oltre ciò alcuni basamenti, anticaglie, e ritratti di gentiluomini, che sono sparsi per questa storia, sono molto ben fatti e gli acquistarono grazia e nome appresso d' ognuno (30). Onde in S. Rocco, nella cappella maggiore sotto l' opera del Pordenone fece due quadri a olio grandi quanto è larga tutta la cappella, cioè circa braccia dodici l' uno. In uno finse una prospettiva, come di uno spedale pieno di letti e d' infermi in varie attitudini, i quali sono medicati da S. Rocco, e fra questi sono alcuni ignudi molto bene intesi, ed un morto in iscorto, che è bellissimo; nell'altro è una storia parimente di S. Rocco piena di molto belle e graziose figure, e insommà tale, ch' ell' è tenuta delle migliori opere che abbia fatto questo pittore. A mezzo la chiesa in una storia della medesima grandezza fece Gesù Cristo che alla Probatica Piscina sana l' infermo, che è opera similmente tenuta ragionevole (31). Nella chiesa di santa Maria dell' Orto, dove si è detto di sopra che dipinsero il palco Cristofano ed il fratello pittori bresciani (32), ha dipinto il Tintoretto le due facciate, cioè a olio sopra tele, della cappella maggiore, alte dalla volta insino alla cornice del sedere braccia ventidue. In quella che è a man destra ha fatto Moisè, il quale tornando dal monte, dove da Dio aveva avuta la legge, trova il popolo che adora il vitel d'oro; e dirimpetto a questa nell'altra è il Giudizio universale del novissimo giorno, con una stravagante invenzione, che ha veramente dello spaventevole e del terribile per la diversità delle figure che vi sono d'ogni età e d'ogni sesso, con strafori e lontani d'anime beate e dannate. Vi si vede anco la barca di Caronte, ma d'una maniera tanto diversa dall' altre, che è cosa bella e strana; e se quella capricciosa invenzione fosse stata condotta con disegno corretto e regolato, ed avesse il pittore atteso con diligenza alle parti ed ai particolari, come ha fatto al tutto, esprimendo la confusione, il garbuglio, e lo spavento di quel dì, ella sarebbe pittura stupendissima; e chi la mira così a un tratto, resta maravigliato, ma considerandola poi minutamente, ella pare dipinta da burla. Ha fatto il medesimo in questa chiesa, cioè nei portelli dell'organo, a olio la nostra Donna che saglie i gradi del tempio, che è un'opera finita e la meglio condotta e più lieta pittura che sia in quel luogo. Similmente nei portelli dell' organo di S. Maria Zebenigo fece la conversione di S. Paolo, ma con non molto studio (33); nella Carità una tavola con Cristo

deposto di croce (34), e nella sagrestia di S. Sebastiano a concorrenza di Paulo da Verona, che in quel luogo lavorò molte pitture nel palco e nelle facciate, fece sopra gli armarj Moisè nel deserto, ed altre storie, che furono poi seguitate da Natalino pittore viniziano (35) e da altri. Fece poi il medesimo Tintoretto in S. Iobbe all' altare della Pietà tre Marie, S. Francesco, S. Bastiano, S. Giovanni, ed un pezzo di paese (36); e nei portelli dell'organo della chiesa de' Servi, S. Agostino e S. Filippo, e di sotto Caino ch'uccide Abel suo fratello (37). In S. Felice all'altare del Sacramento, cioè nel cielo della tribuna, dipinse i quattro Evangelisti, e nella lunetta sopra l'altare una Nunziata, nell'altra Cristo che ora in sul monte Oliveto, e nella facciata l'ultima cena che fece con gli Apostoli (38). In san Francesco della Vigna è di mano del medesimo all'altare del Deposto di croce la nostra Donna svenuta con altre Marie ed alcuni profeti (39). E nella scuola di S. Marco da San Giovanni e Polo sono quattro storie grandi, in una delle quali è S. Marco, che, apparendo in aria libera un suo divoto da molti tormenti che se gli veggiono apparecchiati con diversi ferri da tormentare, i quali rompendosi non gli potè mai adoperare il manigoldo contra quel divoto; ed in questa è gran copia di figure, di scorti, d' armadure, casamenti, ritratti, ed altre cose simili, che rendono molto ornata quell'opera (40). In un' altra è una tempesta di mare, e S. Marco similmente in aria, che libera un altro suo divoto; ma non è già questa fatta con quella diligenza, che la già detta. Nella terza è una pioggia, ed il corpo morto d' un altro divoto di S. Marco, e l'anima che se ne va in cielo; ed in questa ancora è un componimento d'assai ragionevoli figure. Nella quarta, dove uno spiritato si scongiura, ha finto in prospettiva una gran loggia, ed in fine di quella un fuoco che la illumina con molti riverberi; ed oltre alle dette storie (41) è all' altare un S. Marco di mano del medesimo, che è ragionevole pittura. Queste opere adunque, e molte altre che si lasciano, bastando aver fatto menzione delle migliori, sono state fatte dal Tintoretto con tanta prestezza, che quando altri non ha pensato appena che egli abbia cominciato, egli ha finito. Ed è gran cosa che con i più stravaganti tratti del mondo ha sempre da lavorare, perciocchè quando non bastano i mezzi e l' amicizie a fargli avere alcun lavoro, se dovesse farlo, non che per piccolo prezzo, in dono, e per forza, vuol farlo ad ogni modo. E non ha molto che, avendo egli fatto nella scuola di san Rocco a olio in un gran quadro di tele la passione di Cristo (42), si risolverono gli uomini di quella compagnia

di fare di sopra dipingere nel palco qualche cosa magnifica ed onorata, e perciò di allogare quell' opera a quello de' pittori che erano in Vinezia, il quale facesse migliore e più bel disegno. Chiamati adunque Iosef Salviati e Federigo Zucchero, che allora era in Vinezia, Paolo da Verona ed Iacopo Tintoretto, ordinarono che ciascuno di loro facesse un disegno, promettendo a colui l' opera che in quello meglio si portasse. Mentre adunque gli altri attendevano a fare con ogni diligenza i loro disegni, il Tintoretto tolta la misura della grandezza che aveva ad essere l' opera, e tirata una gran tela, la dipinse senza che altro se ne sapesse con la solita sua prestezza, e la pose dove aveva da stare. Onde ragunatasi una mattina la compagnia per vedere i detti disegni e risolversi, trovarono il Tintoretto avere finita l' opera del tutto e postala al luogo suo. Perchè adirandosi con esso lui, e dicendo che avevano chiesto disegni e non datogli a far l' opera, rispose loro che quello era il suo modo di disegnare, che non sapeva far altrimenti, e che i disegni e modelli dell' opere avevano a essere a quel modo per non ingannare nessuno; e finalmente che se non volevano pagargli l' opera e le sue fatiche, che le donava loro; e così dicendo, ancorchè avesse molte contrarietà, fece tanto, che l' opera è ancora nel medesimo luogo. In questa tela adunque è dipinto in un cielo Dio Padre che scende con molti angeli ad abbracciare S. Rocco (43), e nel più basso sono molte figure, che significano ovvero rappresentano l' altre scuole maggiori di Vinezia, come la Carità, S. Giovanni Evangelista, la Misericordia, S. Marco, e S. Teodoro, fatte tutte secondo la sua solita maniera. Ma perciocchè troppo sarebbe lunga opera raccontare tutte le pitture del Tintoretto, basti avere queste cose ragionato di lui che è veramente valente uomo e pittore da essere lodato (44).

Essendo ne' medesimi tempi in Vinezia un pittore chiamato Bazzacco (45), creato di casa Grimani, il quale era stato in Roma molti anni, gli fu per favori dato a dipingere il palco della sala maggiore de' Cai (46) de' Dieci. Ma conoscendo costui non poter far da se ed avere bisogno d' aiuto prese per compagni Paulo da Verona e Battista Zelotti (47), compartendo fra se e loro nove quadri di pitture a olio che andavano in quel luogo, cioè quattro ova-

ti ne' canti, quattro quadri bislunghi, ed un ovato maggiore nel mezzo, e questo con tre de' quadri dato a Paulo Veronese, il quale vi fece un Giove che fulmina i vizj ed altre figure, prese per se due degli altri ovati minori con un quadro, e due ne diede a Battista. In uno è Nettuno Dio del mare, e negli altri due figure per ciascuno, dimostranti la grandezza e stato pacifico e quieto di Vinezia. Ed ancorachè tutti e tre costoro si portassono bene, meglio di tutti si portò Paulo Veronese, onde meritò che da que' signori gli fusse poi allogato l' altro palco ch' è accanto a detta sala (48), dove fece a olio insieme con Battista Zelotti un S. Marco in aria sostenuto da certi angeli, e da basso una Vinezia in mezzo alla Fede, Speranza e Carità: la quale opera, ancorchè fusse bella, non fu in bontà pari alla prima. Fece poi Paulo solo nella Umiltà (49) in un ovato grande d' un palco un' assunzione di nostra Donna con altre figure, che fu una lieta, bella, e ben' intesa pittura (50).

È stato similmente a' dì nostri buon pittore in quella città Andrea Schiavone (51); dico buono, perchè ha pur fatto talvolta per disgrazia alcuna buon' opera, e perchè ha imitato sempre, come ha saputo il meglio, le maniere de' buoni. Ma perchè la maggior parte delle sue cose sono stati quadri che sono per le case de' gentiluomini, dirò solo d' alcune che sono pubbliche. Nella chiesa di san Sebastiano in Vinezia alla cappella di quelli da cà Pellegrini ha fatto un S. Iacopo con due Pellegrini (52). Nella chiesa del Carmine nel cielo d' un coro ha fatto un' Assunta con molti angeli e santi (53); e nella medesima chiesa alla cappella della Presentazione ha dipinto Cristo puttino dalla madre presentato al tempio, con molti ritratti di naturale: ma la migliore figura che vi sia è una donna che allatta un putto ed ha addosso un panno giallo, la quale è fatta con una certa pratica, che s' usa a Vinezia, di macchie ovvero bozze senza esser finita punto. A costui fece fare Giorgio Vasari l' anno 1540 in una gran tela a olio la battaglia, che poco innanzi era stata fra Carlo V e Barbarossa; la quale opera, che fu delle migliori che Andrea Schiavone facesse mai e veramente bellissima, è oggi in Firenze in casa gli eredi del magnifico Ottaviano de' Medici, al quale fu mandata a donare dal Vasari (54).

ANNOTAZIONI

(1) Il Ridolfi benchè scriva *ex professo* dei pittori veneti, non ha fatto menzione di Battista Franco.

(2) Lo Zanetti nel libro *La Pittura Veneziana* dice che Battista Franco era di cognome Semolei.

(3) Cioè la cappella Sistina nel Vaticano.

(4) Martino Hamskereck olandese. Egli disegnò quasi tutte le sculture di Roma, e molte belle vedute della stessa città. Il Bottari dice che in un libro posseduto dal Mariette si vedevano quelle di S. Gio. Laterano, di S. Pietro e di S. Lorenzo fuori delle mura, nel loro antico stato.

(5) Forse Marco Calavrese la cui vita si è letta a pag. 632.

(6) La vita del frate Montorsoli si troverà più oltre.

(7) La figlia di Carlo V.

(8) Ucciso a tradimento da Lorenzino dei Medici.

(9) La favola di Ganimede rapito dall'aquila fu anche intagliata in Roma dal disegno del Bonarroti. *(Bottari)*

(10) Questo Palazzo fu demolito nel fare la piazza e la fabbrica di S. Piero. *(Bottari)*

(11) Oggi detto S. Giovanni decollato. La storia dipinta dal Salviati rappresentante la Visitazione della Madonna, fu guastata dai ritocchi. È stata incisa da Bartolommeo Passarotti e da Matham. *(Bottari)*

(12) Le pitture di Battista Franco fatte in Urbino perirono colla rovina della cupola della Chiesa.

(13) Se ne trovano anche presentemente in molti luoghi; e sono pregiate assai per le belle pitture che vi sono, tratte la maggior parte dalle opere dei grandi maestri.

(14) I vasi or descritti appartengono all'antica Etruria, e alle colonie greche. Quelli di queste ultime hanno figure meglio disegnate, e sono ricoperti d'una lucentissima vernice. In Napoli se ne trova una collezione numerosissima, e d'inestimabil pregio; ma anche gli altri musei d'Europa ne sono provvisti. Sui vasi antichi dipinti scrisse eruditamente il Passeri nello scorso secolo; ma nel presente si è andati più oltre. Veggansi le tre dissertazioni dell'Ab. Luigi Lanzi; le opere di I. V. Millingen, di T. Panofka, del La Borde, di Od. Gerhard, del Cav. Fr. Inghirami ec.

(15) Castel Durante eretto in Città si chiama Urbania.

(16) Da noi chiamate Maioliche; e dai francesi Faïences, dal nome della Città di Faenza.

(17) Il Richardson Tom. 2. dice che Battista Franco disegnò le opere degli antichi coll'intenzione d'inciderle in rame ad acquaforte.

(18) Il traduttore delle Metamorfosi d'Ovidio, in ottava rima.

(19) *Zanni*, cioè Giovanni, voce bergamasca. Lo Zanni in commedia è un servo bergamasco assai goffo.

(20) Il Vasari parla più a lungo di Sicciolante quando verso la fine di quest'opera dà notizia degli artefici allora viventi; ond'è ingiusto il rimprovero che gliene fa il Baglioni d'averlo appena nominato.

(21) Queste pitture sono nella terza cappella a man dritta. *(Bottari)*

(22) Il Caracci che postillò il Vasari dice, che questa tavola non è degna d'alcuna lode, essendo pittura men che mediocre. Il Bottari aderisce al giudizio del postillatore.

(23) Le pitture di Battista fatte in S. Giobbe e in S. Bartolommeo, non vi si vedono più.

(24) Questi è Alessandro Vittoria trentino egregio scultore del quale ragionerà di nuovo il biografo verso la fine della Vita di Iacopo Sansovino.

(25) Nella vita del Sanmicheli a pag. 852. col. 2.

(26) Di esso parla nuovamente il Vasari nella vita di Taddeo Zuccheri che leggesi in seguito dopo poche altre. Nondimeno l'ambizione di Federigo non fu soddisfatta delle lodi dateli dal Vasari, imperocchè si scagliò acremente contro di esso, apponendo ad un esemplare di queste vite da lui posseduto, mordacissime postille.

(27) Lo Zanetti, nell'Op. cit., dice di non saper riconoscere in questa pittura di Lazzaro ec. la maniera dello Zuccheri.

(28) Nacque nel 1512 di Battista Robusti tintore di professione. V. il Ridolfi nelle Vite de' Pittori Veneti.

(29) Cioè Federigo Barbarossa.

(30) Le pitture or ora descritte perirono nei famosi incendj del Palazzo Ducale di Venezia del 1573, e 1577. Ora c'è di I. Tintoretto, nell'antica sala del maggior Consiglio, un quadro che rappresenta gli ambasciatori dinanzi a Federigo, oltre all'altro celebre quadro del Paradiso, e varie opere nel soffitto. *(nota dell'ediz. di Ven.)*

(31) Sussistono ancora in detto luogo insiem con altri non ricordati dal Vasari.

(32) Di Cristofano e di Stefano Rosa è stata fatta menzione poco sopra nella Vita del Garofolo ec. V. a pag. 882. col. I.

(33) Altre pitture del Tintoretto sono adesso nella chiesa di S. Maria Zobenico ma non questa che qui ricorda il Vasari *(dall' ediz. di Ven.)*.

(34) Non lo rammenta neppur lo Zanetti, segno che non vi si trovava neppure ne' suoi tempi *(nota tratta c. s.)*.

(35) Del Tintoretto non c'è in S. Sebastiano che il quadro col gastigo de'Serpenti, nè ve ne ha alcuno di Natalino da Murano scolaro di Tiziano *(nota c. s.)*.

(36) Questo quadro non è mai sussistito a S. Giobbe, se pure il Vasari non lo confonde con uno di Giambellino che contiene i Santi medesimi, e che dalla chiesa di S. Giobbe passò nella veneta Accademia delle Belle Arti. *(nota c. s.)* V. a pag. 358 col. I, e a pag. 362 la relativa nota 10.

(37) Ora soppressa. Nei portelli dell'organo vi erano due santi e la Nunziata, e non già Caino che uccide Abele *(nota c. s.)*.

(38) In S. Felice non v'è del Tintoretto che la pittura del·S. Demetrio non ha guari ristaurata dal Co. Comiani *(nota c. s.)*.

(39) Non v'è memoria di questo quadro *(nota c. s.)*.

(40) Conservasi ora nell'Accademia Veneta delle Belle Arti, ed è il capolavoro del Tintoretto. È stata pubblicata per mezzo della Litografia nella Collezione di 40 grandi tavole della scuola veneta; e, incisa a contorni, nell'opera più volte citata di Francesco Zanotto.

(41) Due di queste storie sono ora collocate nella sala dell'antica libreria di S. Marco, una per banda della porta d'ingresso *(nota dell'ediz. di Ven.)*.

(42) È uno dei più stupendi quadri del Tintoretto se non forse il primo; e generalmente la scuola di S. Rocco si può chiamare una compiuta galleria di Tintoretti *(nota c. s.)*.

(43) Quest'opera si vede nel soffitto di quella stanza della scuola di S. Rocco, che chiamasi l'albergo, dov'è la famosa crocifissione ricordata poco sopra. V. la nota precedente *(nota c. s.)*.

(44) Il Tintoretto pregiava assai le opere di Michelangelo, e da lui procurava avere sue cose formate di gesso. *(Bottari)*

(45) Fu da Castelfranco, patria di Giorgione. Nell'edizione de' Giunti, e in altre posteriori leggesi *Brazacco*, ma il Bottari lo corresse in Bazzacco, perchè così è nominato dagli scrittori veneti che meglio del Vasari ne sapevano il vero nome.

(46) *Cai* voce veneziana per Capi.

(47) Parimente nelle antiche edizioni leggesi qui *Farinato* invece di Zelotti; e qui pure il Bottari corresse lo sbaglio dietro le più sicure indicazioni del Ridolfi, ec.

(48) È questo il soffitto della sala così detta della Bussola *(nota dell'Ed. di V.)*.

(49) Chiesa ora distrutta.

(50) Di Paolo Veronese ha parlato il Vasari nella vita del Sanmicheli a pag. 852. col. 2. Vedi anche a pag. 855. la nota 48. — Da questo tornar più volte a parlare dello stesso soggetto, e qualificarlo in un luogo per giovine di buone speranze, e indi poco sotto, o in altra vita citar le opere di lui più belle fatte in età maggiore, il Bottari argomenta che il Vasari non scrisse queste vite di seguito, ma che ogni tanto tempo vi faceva delle aggiunte secondo le cose che aveva vedute od apprese, senza curarsi di rifondere o ritoccare il già scritto.

(51) Andrea Schiavone di soprannome Medola, nacque nel 1552 di poveri genitori che da Sebenico vennero a Venezia. » Morì di » anni 60 (dice il Baldinucci) dopo aver dati » gran segni del suo valore e nello stesso » tempo di sua sventura; dopo avere a molti » data occasione di farsi ricchi col vendere a » gran prezzi quelle pitture colle quali egli » appena aveva potuto mantenersi vivo. A- » vendo dato fine ai giorni suoi, fu nella » Chiesa di S. Luca, più coll' aiuto de' pie- » tosi caritativi amici, che col prezzo delle » lasciate sustanze, poveramente sepolto. » Il Moschini dice che nei registri dell'Accademia viene esso chiamato *Andrea de Nicolò da Curzola:* ma in una stampa da lui intagliata, rappresentante S. Eliodoro, leggesi: *Andreas Sclavonus Meldola fecit.*

(52) Rappresenta G. Cristo che va in Emaus coi due discepoli Cleofas e Luca.

(53) Il Piacenza nelle note al Baldinucci dice che la Madonna coi Santi Pietro, Paolo, Elia, ed i 4. Evangelisti fu tolta dal Carmine e posta nel soffitto della Chiesa delle Terese. Il Moschini peraltro non la nomina. Le altre pitture dello Schiavone fatte nel Carmine sono nei prospetti delle cantorie dei due Organi, e nei comparti laterali o sottoposti ai medesimi. — Il colorito dello Schiavone, dice lo Zanetti, che dalla fonte Tizianesca trae nobilissima origine è dei più veri e saporiti; ed il Tintoretto riguardava come degno di riprensione quel pittore che non tenesse nella sua stanza un quadro di esso Schiavone.

(54) Di questo quadro non ho trovato memoria. Nel Palazzo del Granduca vedesi di detto pittore altra opera citata e lodata dal Baldinucci con queste parole: » In una delle » R. Camere del Serenissimo Principe di To- » scana è un gran quadro d' un Sansone che » uccide un Filisteo; opera tanto bella, e di » così terribile colorito che fa stupire. »

VITA DI GIOVAN FRANCESCO RUSTICI

SCULTORE ED ARCHITETTO FIORENTINO

È gran cosa ad ogni modo che tutti coloro, i quali furono della scuola del giardino de'Medici e favoriti del magnifico Lorenzo vecchio, furono tutti eccellentissimi. La qual cosa d'altronde non può essere avvenuta se non dal molto, anzi infinito giudizio di quel nobilissimo signore vero mecenate degli uomini virtuosi, il quale come sapeva conoscere gl'ingegni e spiriti elevati, così poteva ancora e sapeva riconoscergli e premiargli. Portandosi dunque benissimo Giovanfrancesco Rustici cittadin fiorentino nel disegnare e fare di terra, mentre era giovinetto, fu da esso magnifico Lorenzo, il quale lo conobbe spiritoso e di bello e buon ingegno, messo a stare, perchè imparasse, con Andrea del Verrocchio, appresso al quale stava similmente Lionardo da Vinci, giovane raro e dotato d'infinite virtù. Perchè piacendo al Rustico la bella maniera e i modi di Lionardo, e parendogli che l'aria delle sue teste e le movenze delle figure fussino più graziose e fiere che quelle d'altri, le quali avesse vedute giammai, si accostò a lui, imparato che ebbe a gettare di bronzo, tirare di prospettiva, e lavorare di marmo, e dopo che Andrea fu andato a lavorare a Vinezia. Stando adunque il Rustico con Lionardo, e servendolo con ogni amorevole sommessione, gli pose tanto amore esso Lionardo, conoscendo quel giovane di buono e sincero animo e liberale, e diligente e paziente nelle fatiche dell'arte, che non facea nè più quà nè più là di quello che voleva Giovanfrancesco; il quale, perciocchè, oltre all'essere di famiglia nobile, aveva da vivere onestamente, faceva l'arte più per suo diletto e disiderio d'onore, che per guadagnare. E per dirne il vero, quegli artefici che hanno per ultimo e principale fine il guadagno e l'utile, e non la gloria e l'onore, rade volte, ancorchè sieno di bello e buono ingegno, riescono eccellentissimi. Senza che il lavorare per vivere, come fanno infiniti aggravati di povertà e di famiglia, ed il fare non a capricci, e quando a ciò sono volti gli animi e la volontà, ma per bisogno dalla mattina alla sera, è cosa non da uomini che abbiano per fine la gloria e l'onore, ma da opere, come si dice, e da manovali. Perciocchè l'opere buone non vengon fatte senza esser prima state lungamente considerate: e per questo usava di dire il Rustico nell'età sua più matura, che si deve prima pensare, poi fare gli schizzi, ed appresso i disegni, e quelli fatti, lasciargli stare settimane

e mesi senza vedergli, e poi, scelti i migliori, mettergli in opera: la qual cosa non può fare ognuno, nè coloro l'usano che lavorano per guadagno solamente. Diceva ancora che l'opere non si deono così mostrare a ognuno prima che sieno finite, per poter mutarle quante volte ed in quanti modi altri vuole, senza rispetto niuno. Imparò Giovanfrancesco da Lionardo molte cose, ma particolarmente a fare cavalli, de'quali si dilettò tanto, che ne fece di terra, di cera, e di tondo e bassorilievo in quante maniere possono immaginarsi; ed alcuni se ne veggiono nel nostro libro tanto bene disegnati, che fanno fede della virtù e sapere di Giovanfrancesco, il quale seppe anco maneggiare i colori, e fece alcune pitture ragionevoli, ancorchè la sua principale professione fusse la scultura. E perchè abitò un tempo nella via de'Martelli, fu amicissimo di tutti gli uomini di quella famiglia, che ha sempre avuto uomini virtuosissimi e di valore, e particolarmente di Piero, al quale fece (come a suo più intrinseco) alcune figurette di tondo rilievo, e fra l'altre una nostra Donna col figlio in collo, a sedere sopra certe nuvole piene di cherubini; simile alla quale ne dipinse poi col tempo un'altra in un gran quadro a olio con una ghirlanda di cherubini, che intorno alla testa le fa diadema. Essendo poi tornata in Fiorenza la famiglia de'Medici, il Rustico si fece conoscere al cardinale Giovanni (1) creatura di Lorenzo suo padre, e fu ricevuto con molte carezze. Ma perchè i modi della corte non gli piacevano, ed erano contrari alla sua natura tutta sincera e quieta, e non piena d'invidia ed ambizione, si volle star sempre da se e far vita quasi da filosofo, godendosi una tranquilla pace e riposo. E quando pure alcuna volta volea ricrearsi, o si trovava con suoi amici dell'arte o con alcuni cittadini suoi dimesti, non restando per questo di lavorare, quando voglia glie ne veniva o glien'era porta occasione. Onde nella venuta l'anno 1515 di papa Leone a Fiorenza, a richiesta d'Andrea del Sarto suo amicissimo fece alcune statue, che furono tenute bellissime; le quali perchè piacquero a Giulio cardinale de'Medici (2), furono cagione che gli fece fare sopra il finimento della fortuna, che è nel cortile grande del palazzo de'Medici, il Mercurio di bronzo alto circa un braccio, che è nudo sopra una palla in atto di volare (3): al quale mise fra le mani un instru-

mento che è fatto, dall'acqua che egli versa in alto, girare. Imperocchè essendo bucata una gamba, passa la canna per quella e per il torso; onde, giunta l'acqua alla bocca della figura, percuote in quello strumento bilicato con quattro piastre sottili saldate a uso di farfalla, e lo fa girare. Questa figura, dico, per cosa piccola fu molto lodata. Non molto dopo fece Giovanfrancesco per lo medesimo cardinale il modello per fare un David di bronzo simile a quello di Donato, fatto al magnifico Cosimo vecchio, come s'è detto, per metterlo nel primo cortile, onde era stato levato quello: il quale modello piacque assai, ma per una certa lunghezza di Giovanfrancesco non si gettò mai di bronzo, onde vi fu messo l'Orfeo di marmo del Bandinello; e il David di terra fatto dal Rustico, che era cosa rarissima, andò male, che fu grandissimo danno. Fece Giovanfrancesco in un gran tondo di mezzo rilievo una Nunziata con una prospettiva bellissima, nella quale gli aiutò Raffaello Bello pittore e Niccolò Soggi, che gettata di bronzo riuscì di sì rara bellezza, che non si poteva vedere più bell'opera di quella, la quale fu mandata al re di Spagna. Condusse poi di marmo in un alto tondo simile una nostra Donna col figliuolo in collo e S. Gio: Battista fanciulletto, che fu messo nella prima sala del magistrato de'consoli dell'arte di Por Santa Maria. Per quest'opere essendo venuto in molto credito Giovan Francesco, i consoli dell'arte de'mercatanti avendo fatto levare certe figuracce di marmo, che erano sopra le tre porte del tempio di S. Giovanni, già state fatte, come s'è detto, nel 1240, e allogate al Contucci Sansovino quelle che si avevano in luogo delle vecchie a mettere sopra la porta che è verso la Misericordia, allogarono al Rustico quelle che si avevano a porre sopra la porta che è volta verso la canonica di quel tempio, acciò facesse tre figure di bronzo di braccia quattro l'una, e quelle stesse che vi erano vecchie, cioè un S. Giovanni che predicasse e fusse in mezzo a un Fariseo ed a un Levita. La quale opera fu molto conforme al gusto di Giovanfrancesco, avendo a essere posta in luogo sì celebre e di tanta importanza, e oltre ciò per la concorrenza d'Andrea Contucci. Messovi dunque subitamente mano e fatto un modelletto piccolo, il quale superò con l'eccellenza dell'opera, ebbe tutte quelle considerazioni e diligenza che una sì fatta opera richiedeva; la quale finita, fu tenuta in tutte le parti la più composta e meglio intesa, che per simile fusse stata fatta insino allora, essendo quelle figure e d'intera perfezione e fatte nell'aspetto con grazia e bravura terribile. Similmente le braccia ignude e le gambe sono benissimo intese e appiccate

alle congiunture tanto bene, che non è possibile far più; e per non dir nulla delle mani e de'piedi, che graziose attitudini e che gravità eroica hanno quelle teste? Non volle Giovanfrancesco, mentre conduceva di terra quest'opera, altri attorno che Lionardo da Vinci, il quale nel fare le forme, armarle di ferri, ed insomma sempre, insino a che non furono gettate le statue, non l'abbandonò mai; onde credono alcuni, ma però non ne sanno altro, che Lionardo vi lavorasse di sua mano, o almeno aiutasse Giovanfrancesco col consiglio e buon giudizio suo. Queste statue, le quali sono le più perfette e meglio intese che siano state mai fatte di bronzo da maestro moderno, furono gettate in tre volte, e rinette nella detta casa, dove abitava Giovanfrancesco nella via de'Martelli; e così gli ornamenti di marmo che sono intorno al S. Giovanni con le due colonne, cornici, ed insegna dell'arte de'mercatanti (4). Oltre al S. Giovanni, che è una figura pronta e vivace, vi è un zuccone grassotto che è bellissimo, il quale, posato il braccio destro sopra un fianco, con un pezzo di spalla nuda, e tenendo con la sinistra mano una carta distinta agli occhi, ha soprapposta la gamba sinistra alla destra, e sta in atto consideratissimo per rispondere a S. Giovanni, con due sorti di panni vestito, uno sottile, che scherza intorno alle parti ignude della figura, ed un manto di sopra più grosso condotto con un andar di pieghe, che è molto facile ed artifizioso. Simile a questo è il Fariseo; perciocchè postasi la man destra alla barba con atto grave si tira alquanto addietro, mostrando stupirsi delle parole di Giovanni. Mentre che il Rustici faceva quest'opera, essendogli venuto a noia l'avere a chiedere ogni dì danari ai detti consoli o loro ministri che non erano sempre que'medesimi, e sono le più volte persone che poco stimano virtù, o alcun'opera di pregio, vendè (per finire l'opera) un podere di suo patrimonio, che avea poco fuor di Firenze a S. Marco Vecchio; e nonostanti tante fatiche, spese e diligenze, ne fu male dai consoli e dai suoi cittadini rimunerato: perciocchè uno de'Ridolfi, capo di quell'uffizio, per alcun sdegno particolare, e perchè forse non l'aveva il Rustico così onorato nè lasciatogli vedere a suo comodo le figure, gli fu sempre in ogni cosa contrario. E quello che a Giovanfrancesco dovea risultare in onore, facea il contrario e riusciva storto; perocchè dove meritava d'essere stimato non solo come nobile e cittadino, ma anco come virtuoso, l'essere eccellentissimo artefice gli toglieva appresso gl'ignoranti ed idioti di quello che per nobiltà se gli doveva. Avendosi dunque a stimar l'opera di Giovanfrancesco, ed avendo egli chiamato per

la sua parte Michelagnolo Buonarroti, il magistrato a persuasione del Ridolfi chiamò Baccio d'Agnolo (5). Di che dolendosi il Rustico, e dicendo agli uomini del magistrato nell'udienza, che era pur cosa troppo strana che un artefice legnaiuolo avesse a stimare le fatiche d'uno statuario, e quasi che egli erano un monte di buoi, il Ridolfi rispondeva che anzi ciò era ben fatto, e che Giovanfrancesco era un superbaccio ed un arrogante. Ma, quello che fu peggio, quell'opera che non meritava meno di due mila scudi, gli fu stimata dal magistrato cinquecento, che anco non gli furono mai pagati interamente, ma solamente quattrocento per mezzo di Giulio cardinale de'Medici. Veggendo dunque Giovanfrancesco tanta malignità, quasi disperato, si ritirò con proposito di mai più non volere far opere per magistrati, nè dove avesse a dependere più che da un cittadino o altr'uomo solo. E così standosi da se, e menando vita solitaria nelle stanze della Sapienza accanto ai frati de'Servi, andava lavorando alcune cose per non istare in ozio e passarsi tempo, consumandosi oltre ciò la vita e i danari dietro a cercare di congelare mercurio, in compagnia d'un altro cervello così fatto, chiamato Raffaello Baglioni. Dipinse Giovanfrancesco in un quadro lungo tre braccia, ed alto due, una conversione di san Paolo a olio, piena di diverse sorti cavalli sotto i soldati di esso santo in varie e belle attitudini e scorti; la quale pittura insieme con molte altre cose di mano del medesimo è appresso gli eredi del già detto Piero Martelli a cui la diede. In un quadretto dipinse una caccia piena di diversi animali, che è molto bizzarra e vaga pittura, la quale ha oggi Lorenzo Borghini, che la tien cara, come quegli che molto si diletta delle cose delle nostre arti. Lavorò di mezzo rilievo di terra per le monache di S. Lucia in via di S. Gallo un Cristo nell'orto che appare a Maria Maddalena, il quale fu poi invetriato da Giovanni della Robbia, e posto a un altare nella chiesa delle dette suore dentro a un ornamento di macigno. A Iacopo Salviati il vecchio, del quale fu amicissimo, fece in un suo palazzo sopra al ponte alla Badia un tondo di marmo bellissimo per la cappella, dentrovi una nostra Donna; ed intorno al cortile molti tondi pieni di figure di terra cotta con altri ornamenti bellissimi, che furono la maggior parte, anzi quasi tutti, rovinati dai soldati l'anno dell'assedio, e messo fuoco nel palazzo dalla parte contraria a'Medici. E perchè aveva Giovanfrancesco grande affezione a questo luogo, si partiva per andarvi alcuna volta di Firenze così in lucco, ed uscito della città se lo metteva in ispalla, e pian piano, fantasticando, se n'andava tutto solo insin

lassù. Ed una volta fra l'altre, essendo per questa gita, e facendogli caldo, nascose il lucco in una macchia fra certi pruni, e condottosi al palazzo, vi stette due giorni, prima che se ne ricordasse; finalmente mandando un suo uomo a cercarlo, quando vide colui averlo trovato, disse: Il mondo è troppo buono: durerà poco. Era uomo Giovanfrancesco di somma bontà e amorevolissimo de'poveri, onde non lasciava mai partire da se niuno sconsolato; anzi tenendo i danari in un paniere, o pochi o assai che n'avesse, ne dava secondo il poter suo a chiunque gliene chiedeva. Perchè veggendolo un povero che spesso andava a lui per la limosina andar sempre a quel paniere, disse pensando non essere udito: Oh Dio, se io avessi in camera quello che è dentro a quel paniere, acconcerei pure i fatti miei. Giovanfrancesco udendolo, poichè l'ebbe alquanto guardato fiso, disse: Vien quà, i' vo'contentarti. E così votatogli in un lembo della cappa il paniere disse: Va, che sii benedetto. È poco appresso mandò a Niccolò Buoni suo amicissimo, il quale faceva tutti i fatti suoi, per danari; il quale Niccolò, che teneva conto di sue ricolte, de'danari di monte, e vendeva le robe a'tempi, aveva per costume, secondo che esso Rustico voleva, dargli ogni settimana tanti danari; i quali tenendo poi Giovanfrancesco nella cassetta del calamaio senza chiave, ne toglieva di mano in mano chi voleva per spendergli ne'bisogni di casa, secondo che occorreva. Ma tornando alle sue opere, fece Giovanfrancesco un bellissimo Crocifisso di legno grande quanto il vivo, per mandarlo in Francia; ma rimase a Niccolò Buoni insieme con altre cose di bassirilievi e disegni, che son oggi appresso di lui, quando disegnò partirsi di Firenze. parendogli che la stanza non facesse per lui, e pensando di mutare insieme col paese fortuna. Al duca Giuliano, dal quale fu sempre molto favorito, fece la testa di lui in profilo di mezzo rilievo e a gettò di bronzo, che fu tenuta cosa singolare; la quale è oggi in casa M. Alessandro di M. Ottaviano de'Medici. A Ruberto di Filippo Lippi pittore, il quale fu suo discepolo, diede Giovanfrancesco molte opere di sua mano di bassirilievi e modelli e disegni; e fra l'altre in più quadri una Leda, un'Europa, un Nettuno, ed un bellissimo Vulcano, ed un altro quadretto di bassirilievo, dove è un uomo nudo a cavallo, che è bellissimo; il quale quadro è oggi nello scrittoio di don Silvano Razzi negli Angeli. Fece il medesimo una bellissima femmina di bronzo alta due braccia, finta per una Grazia, che si premeva una poppa; ma questa non si sa dove capitasse, nè in mano di cui si trovi. De'suoi cavalli di terra con uomini sopra e

sotto, simili ai già detti, ne sono molti per le case de'cittadini; i quali furono da lui, che era cortesissimo e non, come il più di simili uomini, avaro e scortese, a diversi suoi amici donati. E Dionigi da Diacceto gentiluomo onorato e dabbene, che tenne ancor egli, siccome Niccolò Buoni, i conti di Giovanfrancesco, e gli fu amico, ebbe da lui molti bassirilievi. Non fu mai il più piacevole e capriccioso uomo di Giovanfrancesco, nè chi più si dilettasse d'animali. Si aveva fatto così domestico un istrice, che stava sotto la tavola com'un cane, e urtava alcuna volta nelle gambe in modo, che ben presto altri le tirava a se. Aveva un'aquila e un corbo che dicea infinite cose sì schiettamente, che pareva una persona. Attese anco alle cose di negromanzia (6), e mediante quella intendo che fece di strane paure ai suoi garzoni e famigliari, e così viveva senza pensieri. Avendo murata una stanza quasi a uso di vivaio, e in quella tenendo molte serpi, ovvero bisce, che non potevano uscire, si prendeva grandissimo piacere di stare a vedere, e massimamente di state, i pazzi giuochi ch'elle facevano, e la fierezza loro. Si ragunava nelle sue stanze della Sapienza una brigata di galantuomini che si chiamavano la compagnia del Paiuolo, e non potevano essere più che dodici; e questi erano esso Giovanfrancesco, Andrea del Sarto (7), Spillo pittore, Domenico Puligo, il Robetta orafo (8), Aristotile da Sangallo, Francesco di Pellegrino, Niccolò Buoni, Domenico Baccelli che sonava e cantava ottimamente, il Solosmeo scultore (9), Lorenzo detto Guazzetto (10), e Ruberto di Filippo Lippi pittore, il quale era loro provveditore; ciascuno de'quali dodici a certe loro cene e passatempi poteva menare quattro e non più. E l'ordine delle cene era questo (il che racconto volentieri, perchè è quasi del tutto dismesso l'uso di queste compagnie) che ciascuno si portasse alcuna cosa da cena, fatta con qualche bella invenzione, la quale giunto al luogo presentava al Signore che sempre era un di loro, il quale dava a chi più gli piaceva, scambiando la cena d'uno con quella dell'altro. Quando erano poi a tavola, presentandosi l'un l'altro, ciascuno aveva d'ogni cosa; e chi si fusse riscontrato nell'invenzione della sua cena con un altro, e fatto una cosa medesima, era condennato. Una sera dunque che Giovanfrancesco diede da cena a questa sua compagnia del Paiuolo, ordinò che servisse per tavola un grandissimo paiuolo fatto d'un tino, dentro al quale stavano tutti, e parea che fussino nell'acqua della caldaia; di mezzo alla quale venivano le vivande intorno intorno, ed il manico del paiuolo, che era alla volta, faceva bellissima lumiera nel mezzo,

onde si vedevano tutti in viso guardando intorno. Quando furono adunque posti a tavola dentro al paiuolo benissimo accomodato, uscì del mezzo un albero con molti rami che mettevano innanzi la cena, cioè vivande a due per piatto; e ciò fatto tornando a basso dove erano persone che sonavano, di lì a poco risorgeva di sopra, e porgeva le seconde vivande, e dopo le terze, e così di mano in mano, mentre attorno erano serventi che mescevano preziosissimi vini; la quale invenzione del paiuolo, che con tele e pitture era accomodato benissimo, fu molto lodata da quegli uomini della compagnia. In questa tornata il presente del Rustico fu una caldaia fatta di pasticcio, dentro alla quale Ulisse tuffava il padre per farlo ringiovanire; le quali due figure erano capponi lessi che avevano forma di uomini, sì bene erano acconci le membra ed il tutto con diverse cose tutte buone a mangiare. Andrea del Sarto presentò un tempio a otto facce simile a quello di S. Giovanni, ma posto sopra colonne. Il pavimento era un grandissimo piatto di gelatina con spartimenti di vari colori di musaico, le colonne che parevano di porfido erano grandi e grossi salsicciotti, le base e i capitelli erano di cacio parmigiano, i cornicioni di paste di zuccheri, e la tribuna era di quarti di marzapane. Nel mezzo era posto un leggío da coro fatto di vitella fredda con un libro di lasagne che aveva le lettere e le note da cantare di granella di pepe, e quelli che cantavano al leggío erano tordi cotti col becco aperto e ritti, con certe camiciuole a uso di cotte fatte di rete di porco sottile, e dietro a questi per contrabbasso erano due pipponi grossi con sei ortolani che facevano il sovrano. Spillo presentò per la sua cena un magnano, il quale avea fatto d'una grande oca, o altro uccello simile, con tutti gli instrumenti da potere racconciare, bisognando, il paiuolo. Domenico Puligo d'una porchetta cotta fece una fante con la rocca da filare allato, la quale guardava una covata di pulcini, ed aveva a servire per rigovernare il paiuolo. Il Robetta per conservare il paiuolo fece d'una testa di vitella con acconcime d'altri untumi un'incudine, che fu molto bella e buona; come anche furono gli altri presenti, non dire di tutti a uno a uno, di quella cena e di molte altre che ne feciono. La compagnia poi della Cazzuola, che fu simile a questa, e della quale fu Giovanfrancesco, ebbe principio in questo modo. Essendo l'anno 1512 una sera a cena nell'orto, che aveva nel Campaccio Feo d'Agnolo gobbo sonatore di pifferi e persona molto piacevole, esso Feo, ser Bastiano Sagginati, ser Raffaello del Beccaio, ser Cecchino de'profumi Girolamo del Giocondo, ed il Baia, venne ve-

duto, mentre che si mangiavano le ricotte, al Baia in un canto dell'orto appresso alla tavola un monticello di calcina, dentrovi la cazzuola, secondo che il giorno innanzi l'aveva quivi lasciata un muratore. Perchè presa con quella mestola ovvero cazzuola alquanto di quella calcina, la cacciò tutta in bocca a Feo, che da un altro aspettava a bocca aperta un gran boccone di ricotta; il che vedendo la brigata si cominciò a gridare cazzuola, cazzuola. Creandosi dunque per questo accidente la detta compagnia, fu ordinato che in tutto gli uomini di quella fussero ventiquattro, dodici di quelli che andavano, come in que' tempi si diceva, per la maggiore (11), e dodici per la minore; e che l'insegna di quella fusse una cazzuola, alla quale aggiunsero poi quelle botticine nere, che hanno il capo grosso e la coda, le quali si chiamano in Toscana cazzuole. Il loro avvocato era sant'Andrea, il giorno della cui festa celebravano solennemente facendo una cena e convito, secondo i loro capitoli, bellissimo. I primi di questa compagnia che andavano per la maggiore furono Iacopo Bottegai, Francesco Rucellai, Domenico suo fratello, Gio. Battista Ginori, Girolamo del Giocondo, Giovanni Miniati, Niccolò del Barbigia, Mezzabotte suo fratello, Cosimo da Panzano, Matteo suo fratello, Marco Iacopi, Pieraccino Bartoli; e per la minore ser Bastiano Sagginotti, ser Raffaello del Beccaio, ser Cecchino de'Profumi, Giuliano Bugiardini pittore, Francesco Granacci pittore, Giovanfrancesco Rustici, Feo gobbo, il Talina sonatore, suo compagno, Pierino piffero, Giovanni trombone, e il Baia bombardiere. Gli aderenti furono Bernardino di Giordano, il Talano, il Caiano, maestro Iacopo del Bientina, e messer Gio: Battista di Cristofano Ottonaio, araldi ambidue della signoria Buon Pocci, e Domenico Barlacchi (12). E non passarono molti anni (tanto andò crescendo in nome) facendo feste e buontempi, che furono fatti di essa compagnia della Cazzuola il signor Giuliano de' Medici, Ottangolo Benvenuti, Giovanni Canigiani, Giovanni Serristori, Giovanni Gaddi, Giovanni Bandini, Luigi Martelli, Paolo da Romena, e Filippo Pandolfini gobbo; e con questi in una medesima mano, come aderenti, Andrea del Sarto dipintore, Bartolommeo trombone musico, ser Bernardo Pisanello, Piero cimatore, il Gemma merciaio, ed ultimamente maestro Manente da S. Giovanni, medico. Le feste che costoro feciono in diversi tempi furono infinite, ma ne dirò solo alcune poche per chi non sa l'uso di queste compagnie, che oggi sono, come si è detto, quasi del tutto dismesse. La prima della Cazzuola, la quale fu ordinata da Giuliano Bugiardini, si fece in un luogo detto l'Aia da

S. Maria Nuova, dove dicemmo di sopra che furono gettate di bronzo le porte di S. Giovanni; quivi, dico, avendo il signor della compagnia comandato che ognuno dovesse trovarsi vestito in che abito gli piaceva, con questo che coloro che si scontrassero nella maniera del vestire, ed avessero una medesima foggia, fussero condennati, comparsero all'ora deputata le più belle e più bizzarre stravaganze d'abiti, che si possano immaginare. Venuta poi l'ora di cena furon posti a tavola secondo le qualità de' vestimenti: chi aveva abiti da principi ne' primi luoghi, i ricchi e gentiluomini appresso, e i vestiti da poveri negli ultimi e più bassi gradi. Ma se dopo cena si fecero delle feste e de' giuochi, meglio è lasciare che altri se lo pensi, che dirne alcuna cosa. A un altro pasto, che fu ordinato dal detto Bugiardino e da Giovanfrancesco Rustici, comparsero gli uomini della compagnia, siccome avea il signor ordinato, tutti in abito di muratori e manovali, cioè quelli che andavano per la maggiore con la cazzuola che tagliasse ed il martello a cintola, e quelli, che per la minore vestiti da manovali col vassoio e manovelle da far lieva e la cazzuola sola a cintola. E arrivati tutti nella prima stanza, avendo loro mostrato il signore la pianta d'uno edifizio che si aveva da murare per la compagnia, e d'intorno a quello messo a tavola i maestri, i manovali cominciarono a portare le materie per fare il fondamento, cioè vassoi pieni di lasagne cotte per calcina, e ricotte acconcie col zucchero, rena fatta di cacio, spezie e pepe mescolati, e per ghiaia confetti grossi e spicchi di berlingozzi. I quadrucci, mezzane, e pianelle, che erano portate ne'corbelli e con le barelle, erano pane e stiacciate. Venuto poi un imbasamento, perchè non pareva dagli scarpellini stato così ben condotto e lavorato, fu giudicato che fusse ben fatto spezzarlo e romperlo; perchè datovi dentro e trovatolo tutto composto di torte, fegatelli, ed altre cose simili, se le goderono, essendo loro poste innanzi dai manovali. Dopo venuti i medesimi in campo con una gran colonna fasciata di trippe di vitella cotte, e quella disfatta, e dato il lesso di vitella e capponi, ed altro di che ogni cosa, si mangiarono la basa di cacio Parmigiano, ed il capitello acconcio maravigliosamente con intagli di capponi arrosto, fette di vitella, e con la cimasa di lingue. Ma perchè sto io a contare tutti i particolari? Dopo la colonna fu portato sopra un carro un pezzo di molto artifizioso architrave con fregio e cornicione in simile maniera tanto bene, e di tante diverse vivande composto, che troppo lunga storia sarebbe voler dirne l'intero. Basta che quando fu tempo di svegliare (13), venendo una pioggia fin-

ta dopo molti tuoni, tutti lasciarono il lavoro e si fuggirono, ed andò ciascuno a casa sua. Un'altra volta, essendo nella medesima compagnia signore Matteo da Panzano, il convito fu ordinato in questa maniera. Cerere, cercando Proserpina sua figliuola, la quale avea rapita Plutone, entrata dove erano ragunati gli uomini della Cazzuola dinanzi al loro signore, gli pregò che volessino accompagnarla all'inferno; alla quale domanda, dopo molte dispute, essi acconsentendo, le andarono dietro: e così, entrati in una stanza alquanto oscura, videro in cambio d'una porta una grandissima bocca di serpente, la cui testa teneva tutta la facciata; alla quale porta d'intorno accostandosi tutti, mentre Cerbero abbaiava, dimandò Cerere se là entro fusse la perduta figliuola; ed essendole risposto di sì, ella soggiunse che disiderava di riaverla. Ma avendo risposto Plutone non voler renderla, ed invitatala con tutta la compagnia alle nozze che s'apparecchiavano, fu accettato l'invito. Perchè entrati tutti per quella bocca piena di denti, che essendo gangherata s'apriva a ciascuna coppia d'uomini che entrava e poi si chiudeva, si trovarono in ultimo in una gran stanza di forma tonda, la quale non aveva altro che un assai piccolo lumicino nel mezzo, il quale sì poco risplendeva, che a fatica si scorgevano. Quivi essendo da un bruttissimo diavolo, che era nel mezzo, con un forcone, messi a sedere dove erano le tavole apparecchiate di nero, comandò Plutone che per onore di quelle sue nozze cessassero, per insino a che quivi dimoravano, le pene dell'inferno, e così fu fatto. E perchè erano in quella stanza tutte dipinte le bolge del regno de' dannati e le loro pene e tormenti, dato fuoco a uno stoppino in un baleno fu acceso a ciascuna bolgia un lume, che mostrava nella sua pittura in che modo e con quali pene fussero quelli che erano in essa tormentati. Le vivande di quella infernal cena furono tutti animali schifi e bruttissimi in apparenza, ma però dentro, sotto la forma del pasticcio e coperta abominevole, erano cibi delicatissimi e di più sorti. La scorza, dico, ed il di fuori mostrava che fussero serpenti, bisce, ramarri, lucertole, tarantole, botte, ranocchi, scorpioni, pipistrelli ed altri simili animali, ed il di dentro era composizione d'ottime vivande, e queste furono poste in tavola, con una pala e dinanzi a ciascuno e con ordine dal diavolo che era nel mezzo, un compagno del quale mesceva con un corno di vetro, ma di fuori brutto e spiacevole, preziosi vini in coreggiuoli da fondere invetriati che servivano per bicchieri. Finite queste prime vivande, che furono quasi un antipasto, furono messe per frutte, fingendo che la cena

(a fatica non cominciata) fusse finita, in cambio di frutte e confezioni, ossa di morti giù giù per tutta la tavola; le quali frutte e relique erano di zucchero. Ciò fatto, comandando Plutone, che disse voler andare a riposarsi con Proserpina sua, che le pene tornassero a tormentare i dannati, furono da certi venti in un attimo spenti tutti i già detti lumi, e uditi infiniti romori, grida, e voci orribili e spaventose; e fu veduta nel mezzo di quelle tenebre, con un lumicino, l'immagine del Baia bombardiere, che era un de' circostanti, come s'è detto, condannato da Plutone all'inferno per avere nelle sue girandole e macchine di fuoco avuto sempre per soggetto ed invenzione i sette peccati mortali e cose d'inferno. Mentre che a vedere ciò, ed a udire diverse lamentevoli voci s'attendeva, fu levato via il doloroso e funesto apparato, e, venendo i lumi, veduto in cambio di quello un apparecchio reale e ricchissimo e con orrevoli serventi, che portarono il rimanente della cena, che fu magnifica ed onorata. Al fine della quale venendo una nave piena di varie confezioni, i padroni di quella, mostrando di levar mercanzie, condussero a poco a poco gli uomini della compagnia nelle stanze di sopra, dove essendo una scena ed apparato ricchissimo, fu recitata una commedia intitolata Filogenia, che fu molto lodata; e quella finita all'alba, ognuno si tornò lietissimo a casa. In capo alcuni anni toccando dopo molte feste e commedie al medesimo a essere un'altra volta signore, per tassare alcuni della compagnia, che troppo avevano speso in certe feste e conviti (per esser mangiati, come si dice, vivi) fece ordinare il convito suo in questa maniera. All'aia, dove erano soliti ragunarsi, furono primieramente fuori della porta nella facciata dipinte alcune figure di quelle che ordinariamente si fanno nelle facciate e ne' portici degli spedali, cioè lo spedalingo, che in atti tutti pieni di carità invita e riceve i poveri e peregrini; la quale pittura scopertasi la sera della festa al tardi, cominciarono a comparire gli uomini della compagnia; i quali bussando, poichè all'entrare erano dallo spedalingo stati ricevuti, pervenivano a una gran stanza acconcia a uso di spedale con le sue letta dagli lati ed altre cose somiglianti; nel mezzo della quale d'intorno a un gran fuoco erano, vestiti a uso di poltronieri, furfanti, e poveracci, il Bientina, Battista dell'Ottonaio, il Barlacchi, il Baia, ed altri così fatti uomini piacevoli, i quali fingendo di non esser veduti da coloro che di mano in mano entravano e facevano cerchio, e discorrendo sopra gli uomini della compagnia e sopra loro stessi, dicevano le più ladre cose del mondo di coloro che avevano gettato via il loro, e speso in ce-

ne e in feste troppo più che non conviene; il quale discorso finito, poichè si videro esser giunti tutti quelli che vi avevano a essere, venne santo Andrea loro avvocato, il quale, cavandogli dello spedale, gli condusse in un'altra stanza magnificamente apparecchiata, dove messi a tavola cenarono allegramente; e dopo, il santo comandò loro piacevolmente che per non soprabbondare in spese superflue ed avere a stare lontano dagli spedali, si contentassero d'una festa l'anno principale, e solenne, e si partì; ed essi l'ubbidirono, facendo per ispazio di molti anni ogni anno una bellissima cena e commedia, onde recitarono in diversi tempi, come si disse nella vita d'Aristotile da Sangallo, la Calandra di M. Bernardo cardinale di Bibbiena, i Suppositi e la Cassaria dell'Ariosto, e la Clizia e Mandragola del Machiavello con altre molte. Francesco e Domenico Rucellai nella festa che toccò a far loro quando furono signori, fecero una volta l'Arpie di Fineo, e l'altra dopo, una disputa di filosofi sopra la Trinità, ove fecero mostrare da S. Andrea un cielo aperto con tutti i cori degli angeli, che fu cosa veramente rarissima; e Giovanni Gaddi con l'aiuto di Iacopo Sansovino, d'Andrea del Sarto, e di Giovanfrancesco Rustici rappresentò un Tantalo nell'inferno, che diede mangiare a tutti gli uomini della compagnia vestiti in abiti di diversi Dii, con tutto il rimanente della favola, e con molte capricciose invenzioni di giardini, paradisi, fuochi lavorati, ed altre cose, che troppo, raccontandole, farebbono lunga la nostra storia. Fu anche bellissima invenzione quella di Luigi Martelli, quando, essendo signor della compagnia, le diede cena in casa di Giuliano Scali (14) alla porta a Pinti, perciocchè rappresentò Marte per la crudeltà tutto di sangue imbrattato in una stanza piena di membra umane sanguinose; in un'altra stanza mostrò Marte e Venere nudi in un letto, e poco appresso Vulcano che, avendogli coperti sotto la rete, chiama tutti gli Dii a vedere l'oltraggio fattogli da Marte e dalla trista moglie. Ma è tempo oggimai dopo questa, che parrà forse ad alcuno troppo lunga digressione, che non del tutto a me pare fuor di proposito per molte cagioni stata raccontata, che io torni alla vita del Rustico. Giovanfrancesco adunque non molto sodisfacendogli, dopo la cacciata de'Medici l'anno 1528, il vivere di Firenze, lasciato d'ogni sua cosa cura a Niccolò Buoni, con Lorenzo Naldini, cognominato Guazzetto, suo giovine se n'andò in Francia; dove essendo fatto conoscere al re Francesco da Giovambattista della Palla che allora là si trovava, e da Francesco di Pellegrino suo amicissimo che v'era andato poco innanzi fu veduto ben volentieri

ed ordinatogli una provvisione di cinquecento scudi l'anno da quel re, a cui fece Giovanfrancesco alcune cose, delle quali non si ha particolarmente notizia. Gli fu dato a fare ultimamente un cavallo di bronzo due volte grande quanto il naturale, sopra il quale doveva esser posto esso re. Laonde avendo messo mano all'opera, dopo alcuni modelli, che molto erano al re piaciuti, andò continuando di lavorare il modello grande ed il cavo per gettarlo in un gran palazzo statogli dato a godere dal re. Ma, checchè se ne fusse cagione, il re si morì prima che l'opera fusse finita. Ma perchè nel principio del regno d'Enrico furono levate le provvisioni a molti e ristrette le spese della corte, si dice che Giovanfrancesco trovandosi vecchio, e non molto agiato, si vivea, non avendo altro, del frutto che traeva del fitto di quel gran palagio e casamento, che avea avuto a godersi dalla liberalità del re Francesco. Ma la fortuna, non contenta di quanto aveva insino allora quell'uomo sopportato, gli diede, oltre all'altre, un'altra grandissima percossa; perchè, avendo donato il re Enrico quel palagio al Signor Piero Strozzi, si sarebbe trovato Giovanfrancesco a pessimo termine; ma la pietà di quel signore, al quale increbbe molto della fortuna del Rustico, che se gli diede a conoscere, gli venne nel maggior bisogno a tempo: imperiocchè il signor Piero mandandolo a una badia, o altro luogo che si fusse, del fratello (15), non solamente sovvenne la povera vecchiezza di Giovanfrancesco, ma lo fece servire e governare, secondo che la sua molta virtù meritava, insino all'ultimo della vita. Morì Giovanfrancesco d'anni ottanta, e le sue cose rimasero per la maggior parte al detto signor Piero Strozzi. Non tacerò essermi venuto a notizia che, mentre Antonio Mini discepolo del Buonarroti (16) dimorò in Francia, e fu da Giovanfrancesco trattenuto ed accarezzato in Parigi, vennero in mano di esso Rustici alcuni cartoni, disegni, e modelli di mano di Michelagnolo, de'quali una parte ebbe Benvenuto Cellini scultore, mentre stette in Francia, il quale gli ha condotti a Fiorenza. Fu Giovanfrancesco, come si è detto, non pure senza pari nelle cose di getto, ma costumatissimo, di somma bontà, e molto amatore de'poveri; onde non è maraviglia se fu con molta liberalità sovvenuto nel suo maggior bisogno di danari e d'ogni altra cosa dal detto signor Piero: però che è sopra ogni verità verissimo che in mille doppi, eziandio in questa vita, sono ristorate le cose che al prossimo si fanno per Dio. Disegnò il Rustico benissimo come, oltre al nostro libro, si può vedere in quello de'disegni del molto reverendo don Vincenzio Borghini. Il sopraddetto Lorenzo Naldini, co-

gnominato Guazzetto, discepolo del Rustico ha in Francia molte cose lavorato ottimamente di scultura (17), ma non ho potuto sapere i particolari, come nè anco tutte l' opere del suo maestro; il quale si può credere che non istesse tanti anni in Francia quasi ozioso nè, sempre intorno a quel suo cavallo. Aveva il detto Lorenzo alcune case fuor della porta a Sangallo ne' borghi che furono per l'assedio di Fiorenza rovinati (18), che gli furono insieme con l'altre dal popolo gettate per terra; la qual cosa gli dolse tanto, che tornando e-

gli a rivedere la patria l'anno 1540, quando fu vicino a Fiorenza un quarto di miglio, si mise la capperuccia d'una sua cappa in capo, e si coprì gli occhi per non vedere disfatto quel borgo e la sua casa nell'entrare per la detta porta; onde veggendolo così incamuffato le guardie della porta, e dimandando che ciò volesse dire, intesero da lui perchè si fusse così coperto, e se ne risero. Costui essendo stato pochi mesi in Fiorenza, se ne tornò in Francia e vi menò la madre, dove ancora vive e lavora.

<hr>

ANNOTAZIONI

(1) Che fu poi Leone X.

(2) E questi fu in seguito Clemente VII.

(3) Sono state inutili le ricerche da me fatte per sapere ove oggi si trovi questa statuetta, la quale non va confusa, come fa il Bottari, col Mercurio volante di Gio. Bologna, che servì un tempo d'ornamento ad una fontana di Villa Medici a Roma, e che presentemente conservasi nella sala de' bronzi moderni della Galleria di Firenze.

(4) Sussistono sempre sull'indicata porta del Tempio di S. Giovanni. Le lodi che alle medesime dà il Vasari non sono punto esagerate; poichè due secoli e mezzo dopo di lui il Cicognara si espresse intorno ad esse così: » Tre fra le statue più distinte che la scultura produsse nel principio del secolo veggonsi in Firenze sulla porta del Battistero che riguarda verso l'Opera, e queste possono mettersi fra i lavori più perfetti dell'arte nel principio del secolo XVI. » Le due figure del Fariseo e del Levita si veggono incise a contorni nella tavola LXII della sua Storia della scultura.

(5) È questo il fatto al quale alludevasi nella nota 13 della Vita di Baccio d'Agnolo a pag. 674 e seg.

(6) Per Negromanzia intende qui lo scrittore l'arte di fare con destrezza giuochi e trasformazioni da illudere con false apparenze gli spettatori.

(7) Pare indubitato che la traduzione o imitazione della Batrachomyomachia d'Omero attribuita comunemente ad Andrea del Sarto (v. pag. 588 nota 130) fosse letta nelle festose riunioni di questa compagnia; imperocchè il poeta alla fine di ciascun canto indirizza il discorso ai Pajuoli, e nell'ultimo segnatamente dice: che la sua musa ringrazia il Signore (cioè il capo dell'adunanza);

E voi insieme ringrazia di buon cuore

O de' Pajuoli compagnia festosa,
Chè pazientando udiste quest' Istoria
Senza farne per spregio una baldoria.

(8) Il Robetta è noto per le stampe da lui intagliate, ove talvolta invece del suo cognome poneva queste quattro lettere R. B. T. A. Intorno a quest'artefice sono da leggersi le osservazioni dell'Ab. Zani nella sua *Enciclopedia Metodica delle Belle Arti.* Parte seconda vol. 2.° p. 269.

(9) Il Solosmeo è nominato più volte in queste vite; ma in modo più ricordevole in quella di Baccio Bandinelli a pag. 788 col. I.

(10) Lorenzo Naldini detto Guazzetto era un giovine scolaro del Rustici come si leggerà tra poco.

(11) Andar per la maggiore, dicevasi in Firenze di quelle famiglie che per essere state descritte anticamente nelle matricole delle arti maggiori, erano considerate per più cospicue delle altre; ora poi un tal modo di dire è rimasto per dinotare eccellenza in che che sia.

(12) Il Barlacchia era tanto piacevole che le sue facezie furono raccolte e date alle stampe. *(Bottari)*

(13) Cioè, terminare la veglia.

(14) Appartiene adesso al Conte della Gherardesca il quale ha il suo palazzo vicino ad essa.

(15) Il Cardinale Lorenzo Strozzi fratello di Piero Maresciallo, e di Leone priore di Capua ed ammiraglio di Francia, figli tutti del celebre Filippo Strozzi che si uccise, o fu ucciso, nella fortezza da Basso sotto il Regno di Cosimo I, e che è riguardato da parecchi scrittori come il Catone fiorentino.

(16) Il Mini scolaro di Michelangelo ebbe da lui il famoso cartone della Leda, che egli vendè al Re di Francia come si è detto altrove. V. p. 607. nota 18.

(17) Quando il Naldini si fu stabilito in Francia divenne grande amico del Rosso, come si è inteso nella vita di questo pittore a p. 619. col. 1.

(18) Nel 1530 insieme col famoso convento tante volte ricordato in queste vite. Vedi sopra a p. 493. col. 2.

VITA DI FRA GIOVANN' AGNOLO MONTORSOLI

SCULTORE

Nascendo a un Michele d'Agnolo da Poggibonzi nella villa chiamata Montorsoli lontana da Firenze tre miglia in sulla strada di Bologna, dove aveva un suo podere assai grande e buono, un figliuolo maschio, gli pose il nome di suo padre, cioè Agnolo; il quale fanciullo crescendo, ed avendo, per quello che si vedeva, inclinazione al disegno, fu posto dal padre, essendo a così fare consigliato dagli amici, allo scarpellino con alcuni maestri che stavano nelle cave di Fiesole quasi dirimpetto a Montorsoli; appresso ai quali continuando Angelo di scarpellare in compagnia di Francesco del Tadda (1), allora giovinetto, e d'altri, non passarono molti mesi che seppe benissimo maneggiare i ferri, e lavorare molte cose di quello esercizio. Avendo poi per mezzo del Tadda fatto amicizia con maestro Andrea scultore da Fiesole (2), piacque a quell'uomo in modo l'ingegno del fanciullo, che postogli affezione gl'incominciò a insegnare; e così lo tenne appresso di se tre anni. Dopo il quale tempo, essendo morto Michele suo padre, se n'andò Angelo in compagnia di altri giovani scarpellini alla volta di Roma, dove essendosi messo a lavorare nella fabbrica di S. Pietro, intagliò alcuni di que' rosoni che sono nella maggior cornice che gira dentro a quel tempio, con suo molto utile e buona provvisione. Partitosi poi di Roma, non so perchè, si acconciò in Perugia con un maestro di scarpello, che in capo a un anno gli lasciò tutto il carico de' suoi lavori. Ma conoscendo Agnolo che lo stare a Perugia non faceva per lui, e che non imparava, portasegli occasione di partire, se n'andò a lavorare a Volterra nella sepoltura di M. Raffaello Maffei detto il Volaterrano (3), nella quale, che si faceva di marmo, intagliò alcune cose, che mostrarono quell'ingegno dover fare un giorno qualche buona riuscita. La quale opera finita, intendendo che Michelagnolo Buonarroti mette va allora in opera i migliori intagliatori e scarpellini che si trovassero nelle fabbriche della sagrestia e libreria di san Lorenzo, se n'andò a Firenze, dove, messo a lavorare, nelle prime cose che fece, conobbe

Michelagnolo in alcuni ornamenti che quel giovinetto era di bellissimo ingegno e risoluto, e che più conduceva egli solo in un giorno, che in due non facevano i maestri più pratichi e vecchi; onde fece dare a lui fanciullo il medesimo salario che essi attempati tiravano. Fermandosi poi quelle fabbriche l'anno 1527, per la peste e per altre cagioni, Agnolo non sapendo che altro farsi, se n'andò a Poggibonzi, là onde avevano avuto origine i suoi padre ed avolo, e quivi con M. Giovanni Norchiati suo zio (4), persona religiosa e di buone lettere, si trattenne un pezzo, non facendo altro che disegnare e studiare. Ma venutagli poi volontà, veggendo il mondo sotto sopra, d'essere religioso e d'attendere alla quiete e salute dell'anima sua, se n'andò all'eremo di Camaldoli; dove provando quella vita, e non potendo quei disagi, e digiuni e astinenze di vita, non si fermò altrimenti; ma tuttavia nel tempo che vi dimorò fu molto grato a que' padri, perchè era di buona condizione, ed in detto tempo il suo trattenimento fu intagliare in capo d'alcune mazze ovvero bastoni, che que' santi padri portano quando vanno da Camaldoli all'eremo, o altrimenti a diporto per la selva quando si dispensa il silenzio, teste d'uomini e di diversi animali con belle e capricciose fantasie. Partito dall'eremo con licenzia e buona grazia del maggiore, ed andatosene alla Vernia, come quelli che ad ogni modo era tirato a essere religioso, vi stette un pezzo, seguitando il coro e conversando con que' padri. Ma nè anco quella vita piacendogli, dopo avere avuto informazione del vivere di molte religioni in Fiorenza ed in Arezzo, dove andò partendosi dalla Vernia, ed in niun'altra potendosi accomodare in modo che gli fusse comodo attendere al disegno ed alla salute dell'anima, si fece finalmente frate negli Ingesuati di Firenze fuor della porta Pinti, e fu da loro molto volentieri ricevuto, con isperanza, attendendo essi alle finestre di vetro, che egli dovesse in ciò essere loro di molto aiuto e comodo; ma non dicendo que' padri messa, secondo l'uso del vivere e regola

loro, e tenendo perciò un prete che la dica ogni mattina, avevano allora per cappellano un fra Martino dell'ordine de'Servi, persona d'assai buon giudizio e costumi. Costui dunque avendo conosciuto l'ingegno del giovane, e considerato che poco poteva esercitarlo fra que'padri, che non fanno altro che dire pater nostri, fare finestre di vetro, stillare acqua, acconciare orti, ed altri somiglianti esercizj, e non istudiano nè attendono alle lettere, seppe tanto fare e dire, che il giovane uscito degl'Ingesuati si vestì ne'frati de'Servi della Nunziata di Firenze a'dì 7 di ottobre l'anno 1530, e fu chiamato fra Giovann'Agnolo. L'anno poi 1531 avendo in quel mentre apparato le cerimonie e uffici di quell'ordine, e studiato l'opere d'Andrea del Sarto che sono in quel luogo, fece, come dicono, essi, professione. E l'anno seguente, con piena sodisfazione di quei padri e contentezza de'suoi parenti, cantò la sua prima messa con molta pompa ed onore. Dopo essendo state da giovani, piuttosto pazzi che valorosi, nella cacciata de'Medici guaste l'imagini di cera di Leone, Clemente, e d'altri di quella famiglia nobilissima, che vi si erano posti per voto, deliberando i frati che si rifacessero, fra Giovann'Agnolo con l'aiuto d'alcun di loro, che attendevano a sì fatte opere d'imagini, rinnovò alcune che v'erano vecchie e consumate dal tempo, e di nuovo fece il papa Leone e Clemente che ancor vi si veggiono (5), e poco dopo il re di Bossina ed il signor vecchio di Piombino; nelle quali opere acquistò fra Giovann'Agnolo assai. Intanto essendo Michelagnolo a Roma appresso papa Clemente, il qual voleva che l'opera di S. Lorenzo si seguitasse, e perciò l'avea fatto chiamare, gli chiese sua Santità un giovane che restaurasse alcune statue antiche di Belvedere che erano rotte. Perchè ricordatosi il Buonarroto di Giovann'Agnolo, lo propose al papa e sua Santità per un suo breve lo chiese al generale dell'ordine de'Servi, che gliel concedette, per non poter far altro, e malvolentieri. Giunto dunque il frate a Roma, nelle stanze di Belvedere, che dal papa gli furono date per suo abitare e lavorare, rifece il braccio sinistro che mancava all'Apollo, ed il destro del Laocoonte, che sono in quel luogo, e diede ordine di racconciare l'Ercole similmente. E perchè il papa quasi ogni mattina andava in Belvedere per suo spasso, e dicendo l'ufficio, il frate il ritrasse di marmo tanto bene, che gli fu l'opera molto lodata, e gli pose il papa grandissima affezione, e massimamente veggendolo studiosissimo nelle cose dell'arte, e che tutta la notte disegnava per avere ogni mattina nuove cose da mostrare al papa, che molto se ne dilettava. In questo mentre essendo vaca-

to un canonicato di S. Lorenzo di Fiorenza, chiesa stata edificata e dotata dalla casa de'Medici, fra Giovann'Agnolo, che già avea posto giù l'abito di frate, l'ottenne per M. Giovanni Norchiati suo zio, che era in detta chiesa cappellano. Finalmente avendo deliberato Clemente che il Buonarroto tornasse a Firenze a finire l'opera della sagrestia e libreria di S. Lorenzo, gli diede ordine, perchè vi mancavano molte statue, come si dirà nella vita di esso Michelagnolo, che si servisse dei più valentuomini che si potessero avere, e particolarmente del frate, tenendo il medesimo modo che aveva tenuto il Sangallo per finire l'opere della Madonna di Loreto. Condottisi dunque Michelagnolo ed il frate a Firenze, Michelagnolo nel condurre le statue del duca Lorenzo e Giuliano si servì molto del frate nel rinettarle e fare certe difficultà di lavori traforati in sottosquadra; con la quale occasione imparò molte cose il frate da quell'uomo veramente divino, standolo con attenzione a vedere lavorare, ed osservando ogni minima cosa. Ora perchè fra l'altre statue, che mancavano al finimento di quell'opera, mancavano un S. Cosimo e Damiano, che dovevano mettere in mezzo la nostra Donna, diede a fare Michelagnolo a Raffaello Montelupo il S. Damiano ed al frate il S. Cosimo (6), ordinandogli che lavorasse nelle medesime stanze, dove egli stesso avea lavorato e lavorava. Messosi dunque il frate con grandissimo studio intorno all'opera, fece un modello grande di quella figura, che fu ritocco dal Buonarroto in molte parti, anzi fece di sua mano Michelagnolo la testa e le braccia di terra, che sono oggi in Arezzo tenute dal Vasari fra le sue più care cose per memoria di tanto uomo (7). Ma non mancarono molti invidiosi che biasimarono in ciò Michelagnolo, dicendo che in allogare quella statua aveva avuto poco giudizio e fatto mala elezione. Ma gli effetti mostrarono poi, come si dirà, che Michelagnolo aveva avuto ottimo giudicio, e che il frate era valent'uomo. Avendo Michelagnolo finite con l'aiuto del frate e poste su le statue del duca Lorenzo e Giuliano, essendo chiamato per dare ultimo fine ordine di fare di marmo la facciata di S. Lorenzo, andò a Roma; ma non vi ebbe fatto molta dimora, che, morto papa Clemente, si rimase ogni cosa imperfetta. Onde scopertosi a Firenze con l'altre opere la statua del frate, così imperfetta come era, ella fu sommamente lodata. E nel vero, o fosse lo studio e diligenza di lui, o l'aiuto di Michelagnolo, ella riuscì poi ottima figura e la migliore che mai facesse il frate di quante ne lavorò in vita sua; onde fu veramente degna di essere dove fu collocata (8). Rimaso libero il Buonar-

roto, per la morte del papa, dall'obbligo di san Lorenzo, voltò l'animo a uscir di quello che aveva per la sepoltura di papa Giulio II; ma perchè aveva in ciò bisogno d'aiuto, mandò per lo frate, il quale non andò a Roma altrimenti prima che avesse finita del tutto l'imagine del duca Alessandro nella Nunziata, la quale condusse fuor dell'uso dell'altre, e bellissima, in quel modo che esso signore si vede armato e ginochioni sopra un elmo alla Borgognona e con una mano al petto in atto di raccomandarsi a quella Madonna. Fornita adunque questa imagine, ed andato a Roma, fu di grande aiuto a Michelagnolo nell'opera della già detta sepoltura di Giulio II. Intanto intendendo il cardinale Ippolito de'Medici che il cardinale Turnone aveva da menare in Francia per servizio del re uno scultore, gli mise innanzi fra Giovann'Agnolo; il quale, essendo a ciò molto persuaso con buone ragioni da Michelagnolo, se n'andò col detto cardinale Turnone a Parigi; dove giunti fu introdotto al re, che il vide molto volentieri, e gli assegnò poco appresso una nuova provvisione, con ordine che facesse quattro statue grandi; delle quali non aveva anco il frate finiti i modelli, quando essendo il re lontano ed occupato in alcune guerre ne'confini del regno con gl'Inglesi, cominciò a essere bistrattato dai tesorieri ed a non tirare le sue provvisoni nè avere cosa che volesse, secondo che dal re era stato ordinato. Perchè sdegnatosi, parendogli che quanto stimava quel magnanimo re le virtù e gli uomini virtuosi, altrettanto fussero dai ministri disprezzate e vilipese, si partì, non ostante che dai tesorieri, i quali pur s'avvidero del suo mal'animo, gli fussero le sue decorse provvisioni pagate infino a un quattrino. Ma è ben vero, che prima che si movesse, per sue lettere fece sapere così al re, come al cardinale, volersi partire. Da Parigi dunque andato a Lione, e di lì per la Provenza a Genova, non vi fe'molta stanza, che in compagnia d'alcuni amici andò a Vinezia, Padova, Verona e Mantoa, veggendo con molto suo piacere, e talora disegnando fabbriche, sculture, e pitture. Ma sopra tutte molto gli piacquero in Mantoa le pitture di Giulio Romano, alcuna delle quali disegnò con diligenza. Avendo poi inteso in Ferrara ed in Bologna che i suoi frati de'Servi facevano capitolo generale a Budrione, vi andò per visitare molti amici suoi, e particolarmente maestro Zaccheria Fiorentino suo amicissimo, ai prieghi del quale fece in un dì ed una notte due figure di terra grandi quanto il naturale, cioè la Fede e la Carità, le quali finte di marmo bianco servirono per una fonte posticcia da lui fatta con un gran vaso di rame, che durò a gettar acqua tutto

il giorno che fu fatto il generale, con molta sua lode ed onore. Da Budrione tornatosene con detto maestro Zaccheria a Firenze nel suo convento de'Servi, fece similmente di terra, e le pose in due nicchie del capitolo, due figure maggiori del naturale, cioè Moisè e S. Paolo, che gli furono molto lodate (9). Essendo poi mandato in Arezzo da maestro Dionisio allora generale de'Servi, il quale fu poi fatto cardinale da papa Paolo III, ed il quale si sentiva molto obbligato al generale Angelo d'Arezzo, che l'avea allevato ed insegnatogli le buone lettere, fece fra Giovann'Agnolo al detto generale aretino una bella sepoltura di macigno in S. Piero di quella città con molti intagli ed alcune statue, e di naturale sopra una cassa il detto generale Angelo e due putti nudi di tondo rilievo, che piagnendo spengono le faci della vita umana, con altri ornamenti che rendono molto bella quest'opera (10); la quale non era anco finita del tutto, quando essendo chiamato a Firenze dai provveditori sopra l'apparato che allora faceva fare il duca Alessandro per la venuta in quella città di Carlo V imperadore, che tornava vittorioso da Tunis, fu forzato partirsi. Giunto dunque a Firenze fece al ponte a S. Trinita sopra una basa grande una figura d'otto braccia, che rappresentava il fiume Arno a giacere, il quale in atto mostrava di rallegrarsi col Reno, Danubio, Biagrada, ed Ibero, fatti da altri, della venuta di Sua Maestà; il quale Arno, dico, fu una molto bella e buona figura. In sul canto de'Carnesecchi fece il medesimo in una figura di dodici braccia Iason duca degli Argonauti; ma questa, per essere di smisurata grandezza, ed il tempo corto, non riuscì della perfezione che la prima: come nè anco una Ilarità augusta, che fece al canto alla Cuculia. Ma considerata la brevità del tempo nel quale egli condusse quest'opere, elle gli acquistarono grand'onore e nome, così appresso gli artefici, come l'universale. Finita poi l'opera d'Arezzo, intendendo che Girolamo Genga (11) avea da fare un'opera di marmo in Urbino, l'andò il frate a trovare; ma non sì essendo venuto a conclusione niuna, prese la volta di Roma, e quivi badato poco, se n'andò a Napoli con speranza d'avere a fare la sepoltura di Iacopo Sannazzaro, gentiluomo napoletano e poeta veramente singolare e rarissimo. Avendo edificato il Sannazzaro a Margoglino (12), luogo di bellissima vista ed amenissimo e nel fine di Chiaia sopra la marina, una magnifica e molto comoda abitazione (13), la quale si godè mentre visse (14), lasciò venendo a morte quel luogo, che ha forma di convento, ed una bella chiesetta all'ordine de'frati de'Servi (15), ordinando al sig. Cesare Mormerio

ed al sig. conte di Lif (16), esecutori del suo testamento, che nella detta chiesa da lui edificata, e la quale doveva essere ufficiata dai detti padri, gli facessero la sua sepoltura. Ragionandosi dunque di farla, fu proposto dai frati ai detti esecutori fra Giovann'Agnolo, al quale, andato egli come s'è detto a Napoli, finalmente fu la detta sepoltura allogata (17), essendo stati giudicati i suoi modelli assai migliori di molti altri che n'erano stati fatti da diversi scultori, per mille scudi; de' quali avendo avuta buona partita, mandò a cavare i marmi Francesco del Tadda da Fiesole (18) intagliatore eccellente, al quale aveva dato a fare tutti i lavori di quadro e d'intaglio, che avevano a farsi in quell' opera, per condurla più presto. Mentre che il frate si metteva a ordine per fare la detta sepoltura, essendo in Puglia venuta l'armata turchesca, e perciò standosi in Napoli con non poco timore, fu dato ordine di fortificare la città, e fatti sopra ciò quattro grand' uomini e di migliore giudizio, i quali per servirsi d'architettori intendenti andarono pensando al frate; il quale avendo di ciò alcuno sentore avuto, e non parendogli che ad uomo religioso, come egli era, stesse bene adoperarsi in cose di guerra, fece intendere a' detti esecutori che farebbe quell' opera o in Carrara o in Fiorenza, e ch'ella sarebbe al promesso tempo condotta e murata al luogo suo. Così dunque condottosi da Napoli a Fiorenza, gli fu subito fatto intendere dalla signora Donna Maria, madre del duca Cosimo, che egli finisse il S. Cosimo che già aveva cominciato con ordine del Buonarroto per la sepoltura del magnifico Lorenzo vecchio (19). Onde rimessovi mano lo finì, e ciò fatto, avendo il duca fatto fare gran parte de' condotti per la fontana grande di Castello sua villa, ed avendo quella ad avere per finimento un Ercole in cima che facesse scoppiare Anteo, a cui uscisse in cambio del fiato acqua di bocca che andasse in alto, fu fattone fare al frate un modello assai grandetto; il quale piacendo a sua Eccellenza, fu commessogli che lo facesse, ed andasse a Carrara a cavare il marmo. Laddove andò il frate molto volentieri per tirare innanzi con quella occasione la detta sepoltura del Sannazzaro, e particolarmente una storia di figure di mezzo rilievo. Standosi dunque il frate a Carrara, il cardinale Doria scrisse di Genova al cardinal Cibo, che si trovava a Carrara, che non avendo mai finita il Bandinello la statua del principe Doria, e non avendola a finire altrimenti, che procacciasse di fargli avere qualche valent'uomo scultore che la facesse; perciochè avea cura di sollecitare quell' opera: la quale lettera avendo ricevuta Cibo, che molto innanzi avea

cognizione del frate, fece ogni opera di mandarlo a Genova. Ma egli disse sempre non potere e non volere in niun modo servire sua signoria reverendissima, se prima non sodisfaceva all'obbligo e promessa che aveva col duca Cosimo. Avendo, mentre che queste cose si trattavano, tirata molto innanzi la sepoltura del Sannazzaro, ed abbozzato il marmo dell'Ercole, se ne venne con esso a Firenze; dove con molta prestezza e studio lo condusse a tal termine, che poco arebbe penato a fornirlo del tutto, se avesse seguitato di lavorarvi; ma essendo uscita una voce che il marmo a gran pezza non riusciva opera perfetta come il modello, e che il frate era per averne difficultà a rimettere insieme le gambe dell'Ercole, che non riscontravano col torso, messer Pier Francesco Riccio maiordomo (20), che pagava la provvisione al frate, cominciò, lasciandosi troppo più volgere di quello che doverebbe un uomo grave, ad andare molto rattenuto a pagargliela, credendo troppo al Bandinello, che con ogni sforzo puntava contro a colui per vendicarsi dell'ingiuria, che parea che gli avesse fatto di aver promesso voler fare la statua del Doria (21), disobbligato che fusse dal duca. Fu anco opinione che il favore del Tribolo, il quale faceva gli ornamenti di Castello, non fusse d'alcun giovamento al frate; il quale, comunque si fusse, vedendosi essere bistrattato dal Riccio, come collerico e sdegnoso, se n'andò a Genova, dove dal cardinal Doria e dal principe gli fu allogata la statua di esso principe, che dovea porsi in sulla piazza Doria: alla quale avendo messo mano, senza però intralasciare del tutto l'opera del Sannazzaro, mentre il Tadda lavorava a Carrara il resto degli intagli e del quadro, la finì con molta sodisfazione del principe e de' Genovesi. E sebbene la detta statua era stata fatta per dover essere posta in sulla piazza Doria, fecero nondimeno tanto i Genovesi, che a dispetto del frate ella fu posta in sulla piazza della signoria; nonostante che esso frate dicesse, che avendola lavorata, perchè stesse isolata sopra un basamento, ella non poteva star bene nè avere la sua veduta accanto a un muro. E per dire il vero non si può far peggio che mettere un'opera fatta per un luogo in un altro, essendo che l'artefice nell'operare si va, quanto a'lumi e le vedute, accomodando al luogo dove dee essere la sua o scultura o pittura collocata. Dopo ciò vedendo i Genovesi e piacendo molto loro le storie ed altre figure fatte per la sepoltura del Sannazzaro, vollono che il frate facesse per la loro chiesa cattedrale un san Giovanni Evangelista, che finito piacque loro tanto, che ne restarono stupefatti (22). Da

Genova partito finalmente fra Giovann'Agnolo andò a Napoli, dove nel luogo già detto mise su la sepoltura detta del Sannazzaro, la quale è così fatta. In su i canti da basso sono due piedistalli, in ciascuno de'quali è intagliata l'arme di esso Sannazzaro, e nel mezzo di questi è una lapida di braccia uno e mezzo, nella quale è intagliato l'epitaffio, che Iacopo stesso si fece (23), sostenuto da due puttini. Dipoi sopra ciascuno dei detti piedistalli è una statua di marmo tonda a sedere alta quattro braccia, cioè Minerva ed Apollo (24), ed in mezzo a queste fra l'ornamento di due mensole, che sono dai lati, è una storia di braccia due e mezzo per ogni verso, dentro la quale sono intagliati di bassorilievo fauni, satiri, ninfe, ed altre figure che suonano e cantano, nella maniera che ha scritto nella sua dottissima Arcadia di versi pastorali quell'uomo eccellentissimo. Sopra questa storia è posta una cassa tonda di bellissimo garbo e tutta intagliata ed adorna molto, nella quale sono l'ossa di quel poeta; e sopra essa in sul mezzo è in una basa la testa di lui ritratta dal vivo con queste parole a piè: ACTIVS SINCERVS, accompagnata da due putti con l'ale a uso d'amori, che intorno hanno alcuni libri. In due nicchie poi, che sono dalle bande nell'altre due facce della cappella, sono sopra due base due figure tonde di marmo ritte e di tre braccia l'una o poco più, cioè S. Iacopo apostolo, e S. Nazzaro (25). Murata dunque, e con la guisa che s'è detta, quest'opera, ne rimasero sodisfattissimi i detti signori esecutori, e tutto Napoli. Dopo ricordandosi che d'avere promesso al principe Doria di tornare a Genova per fargli in S. Matteo la sua sepoltura ed ornare tutta quella chiesa, si partì subito da Napoli, ed andossene a Genova, dove arrivato e fatti i modelli dell'opera che doveva fare a quel signore, i quali gli piacquero infinitamente, vi mise mano con buona provvisione di danari e buon numero di maestri. E così dimorando il frate in Genova fece molte amicizie di signori ed uomini virtuosi, e particolarmente con alcuni medici che gli furono di molto aiuto; perciocchè giovandosi l'un l'altro, e facendo molte notomie di corpi umani, e attendendo all'architettura e prospettiva, si fece fra Giovann'Agnolo eccellentissimo. Oltre ciò andando spesse volte il principe dove egli lavorava, e piacendogli i suoi ragionamenti, gli pose grandissima affezione. Similmente in detto tempo di due suoi nipoti, che aveva lasciati in custodia a maestro Zaccheria, gliene fu mandato uno chiamato Angelo, giovane di bell'ingegno e costumato: e poco appresso dal medesimo un altro giovanetto chiamato Martino figliuolo

d'un Bartolommeo sarto; de'quali ambidue giovani, insegnando loro come gli fussero figliuoli, si servì il frate in quell'opera che avea fra mano; della quale ultimamente venuto a fine, messe su la cappella, sepoltura, e gli ornamenti fatti per quella chiesa; la quale facendo a sommo la prima navata del mezzo una croce, e giù per lo manico tre, ha l'altar maggiore nel mezzo e in testa isolato. La cappella dunque è retta ne'cantoni da quattro gran pilastri, i quali sostengono parimente il corniccione che gira intorno, e sopra cui girano in mezzo tondo quattro archi, che posano alla drittura de' pilastri; de'quali archi tre ne sono nel vano di mezzo ornati di finestre non molto grandi; e sopra questi archi gira una cornice tonda, che fa quattro angoli fra arco ed arco ne'canti, e di sopra fa una tribuna a uso di catino. Avendo dunque il frate fatto molti ornamenti di marmo d'intorno all'altare da tutte quattro le bande, sopra quello pose un bellissimo e molto ricco vaso di marmo per lo santissimo Sacramento in mezzo a due angeli pur di marmo, grandi quanto il naturale. Intorno poi gira un partimento di pietre commesse nel marmo con bello e variato andare di mischi e pietre rare, come sono serpentini, porfidi, e diaspri: e nella testa e faccia principale della cappella fece un altro partimento dal piano del pavimento insino all'altezza dell'altare di simili mischi e marmi, il quale fa basamento a quattro pilastri di marmo, che fanno tre vani. In quello del mezzo, che è maggior degli altri, è in una sepoltura il corpo di non so che santo, ed in quelli dalle bande sono due statue di marmo fatte per due Evangelisti. Sopra questo ordine è una cornice, e sopra la cornice altri quattro pilastri minori, che reggono un'altra cornice che fa spartimento per tre quadretti, che ubbidiscono ai vani di sotto. In quel di mezzo, che posa in sulla maggior cornice, è un Cristo di marmo che risuscita, di tutto rilievo e maggior del naturale. Nelle facce dalle bande ribatte il medesimo ordine, e sopra la detta sepoltura nel vano di mezzo è una nostra Donna di mezzorilievo con Cristo morto; la quale Madonna mettono in mezzo David re e S. Gio: Battista, e nell'altra è S. Andrea e Geremia profeta. I mezzi tondi degli archi, sopra la maggior cornice dove sono due finestre, sono di stucchi con putti intorno, che mostrano ornare la finestra. Negli angoli sotto la tribuna sono quattro statue di stucco, sono, siccome è anco lavorata tutta la volta a grottesche di varie maniere. Sotto questa cappella è fabbricata una stanza sotterranea, la quale scendendo per scale di marmo, si vede in testa una cassa di marmo, con due

putti sopra, nella quale doveva essere posto, come credo sia stato fatto dopo la sua morte, il corpo di esso signore Andrea Doria; e dirimpetto alla cassa sopra un altare dentro a un bellissimo vaso di brouzo, che fu fatto e rinetto, da chi si fusse che lo gettasse, divinamente, è alquanto del legno della santissima Croce sopra cui fu crocifisso Gesù Cristo benedetto: il qual legno fu donato a esso principe Doria dal duca di Savoia. Sono le pariete di detta tomba tutte incrostate di marmo, e la volta lavorata di stucchi e d'oro con molte storie de'fatti egregi del Doria (26); ed il pavimento è tutto spartito di varie pietre mischie a corrispondenza della volta. Sono poi nelle facciate dalla crociera della navata da sommo due sepolture di marmo con due tavole di mezzo rilievo; in una è sepolto il conte Filippino Doria, e nell'altra il sig. Giannettino della medesima famiglia. Ne'pilastri, dove comincia la navata del mezzo, sono due bellissimi pergami di marmo, e dalle bande delle navate minori sono spartite nelle facciate con bell'ordine d'architettura alcune cappelle con colonne ed altri molti ornamenti, che fanno quella chiesa essere un'opera veramente magnifica e ricchissima. Finita la detta chiesa, il medesimo principe Doria fece mettere mano al suo palazzo, e fargli nuove aggiunte di fabbriche e giardini bellissimi, che furono fatti con ordine del frate; il quale, avendo in ultimo fatto dalla parte dinanzi di detto palazzo un vivaio, fece di marmo un mostro marino di tondo rilievo che versa in gran copia acqua nella detta peschiera; simile al qual mostro ne fece un altro a que'signori, che fu mandato in Ispagna al Granvela. Fece un gran Nettuno di stucco, che sopra un piedistallo fu posto nel giardino del principe (27). Fece di marmo due ritratti del medesimo principe e due di Carlo V, che furono portati da Coves in Ispagna. Furono molto amici del frate, mentre stette in Genova, messer Cipriano Pallavicino, il quale, per essere molto giudizio nelle cose delle nostre arti, ha praticato sempre volentieri con gli artefici più eccellenti, e quelli in ogni cosa favoriti: il signor abate Negro, M. Giovanni da Montepulciano, ed il sig. priore di S. Matteo, ed insomma tutti i primi gentiluomini e signori di quella città, nella quale acquistò il frate fama e ricchezza. Finite dunque le sopraddette opere, si partì fra Giovann'Agnolo di Genova, e se n'andò a Roma per rivedere il Buonarroto, che già molti anni non aveva veduto, e vedere se per qualche mezzo avesse potuto rappiccare il filo col duca di Fiorenza, e tornare a fornire l'Ercole che aveva lasciato imperfetto. Ma arrivato a Roma, dove

si comperò un cavalierato di S. Pietro, inteso, per lettere avute da Fiorenza, che il Bandinello, mostrando aver bisogno di marmo, e facendo a credere che il detto Ercole era un marmo storpiato l'aveva spezzato con licenza del maiordomo Riccio (28), e servitosene a far cornici per la sepoltura del sig. Giovanni, la quale egli allora lavorava, se ne prese tanto sdegno, che per allora non volle altrimenti tornare a rivedere Fiorenza, parendogli che troppo fusse sopportata la prosunzione, arroganza, ed insolenza di quell'uomo. Mentre che il frate si andava trattenendo in Roma, avendo i Messinesi deliberato di fare sopra la piazza del lor duomo una fonte con un ornamento grandissimo di statue, avevano mandati uomini a Roma a cercare d'avere uno eccellente scultore; i quali uomini sebbene avevano fermo Raffaello da Montelupo, perchè s'infermò quando appunto volea partire con esso loro per Messina, fecero altra resoluzione, e condussero il frate, che con ogni istanza e qualche mezzo cercò d'avere quel lavoro. Avendo dunque posto in Roma al legnaiolo Angelo suo nipote, che gli riuscì di più grosso ingegno che non aveva pensato, con Martino si partì il frate e giunsono in Messina del mese di settembre 1547: dove accomodato di stanze, e messo mano a fare il condotto dell'acque che vengono di lontano, ed a fare venire marmi da Carrara, condusse con l'aiuto di molti scarpellini ed intagliatori con molta prestezza quella fonte, che è così fatta. Ha, dico, questa fonte otto facce, cioè quattro grandi e principali, e quattro minori, due delle quali maggiori, venendo in fuori, fanno in sul mezzo un angolo, e due, andando in dentro, s'accompagnano con un'altra faccia piana, che fa l'altra parte dell'altre quattro facce, che in tutto sono otto. Le quattro facce angolari, che vengono in fuori, facendo risalto, danno luogo alle quattro piane che vanno in dentro; e nel vano è un pilo assai grande, che riceve acque in gran copia da quattro fiumi di marmo, che accompagnano il corpo del vaso di tutta la fonte, intorno intorno alle dette otto facce, la qual fonte posa sopra un ordine di quattro scalee, che fanno dodici facce, otto maggiori che fanno la forma dell'angolo, e quattro minori, dove sono i pili, e sotto i quattro fiumi sono le sponde alte palmi cinque, e in ciascun angolo (che tutti fanno venti facce) fa ornamento un termine. La circonferenza del primo vaso dall'otto facce è centodue palmi, ed il diametro è trentaquattro, e in ciascuna delle dette venti facce è intagliata una storietta di marmo in bassorilievo con poesie di cose convenienti a fonti ed acque, come dire il cavallo Pegaso che fa il fonte Castalio, Europa

che passa il mare, Icaro che volando cade nel medesimo, Aretusa conversa in fonte, Iason che passa il mare col montone d'oro, Narciso converso in fonte, Diana nel fonte che converte Atteon in cervio, con altre simili. Negli otto angoli, che dividono i risalti delle scale della fonte, che saglie due gradi andando ai pili ed ai fiumi, e quattro alle sponde angolari, sono otto mostri marini in diverse forme a giacere sopra certi dadi con le zampe dinanzi, che posano sopra alcune maschere, le quali gettano acqua in certi vasi. I fiumi che sono in sulla sponda e i quali posano di dentro sopra un dado tanto alto, che pare che seggano nell'acqua, sono il Nilo con sette putti, il Tevere circondato da una infinità di palme e trofei, l'Ibero con molte vittorie di Carlo V, ed il fiume Cumano vicino a Messina, dal quale si prendono l'acque di questa fonte, con alcune storie e ninfe fatte con belle considerazioni, ed insino a questo piano di dieci palmi sono sedici getti d'acqua grossissimi: otto ne fanno le maschere dette, quattro i fiumi, e quattro alcuni pesci alti sette palmi, i quali stando nel vaso ritti, e con la testa fuora, gettano acqua dalla parte della maggior faccia. Nel mezzo dell'otto facce sopra un dado alto quattro palmi sono sopra ogni canto una sirena con l'ale e senza braccia, e sopra queste, le quali si annodano nel mezzo, sono quattro tritoni alti otto palmi, i quali anch'essi con le code annodate e con le braccia reggono una gran tazza, nella quale gettano acqua quattro maschere intagliate superbamente; di mezzo alla quale tazza sorgendo un piede tondo sostiene due maschere bruttissime fatte per Scilla e Cariddi, le quali sono conculcate da tre ninfe ignude grandi sei palmi l'una, sopra le quali è posta l'ultima tazza che da loro è con le braccia sostenuta; nella quale tazza facendo basamento quattro delfini col capo basso e con le code alte reggono una palla, di mezzo alla quale per quattro teste esce acqua che va in alto, e così dai delfini, sopra i quali sono a cavallo quattro putti nudi. Finalmente nell'ultima cima è una figura armata rappresentante Orione stella celeste, che ha nello scudo l'arme della città di Messina, della quale si dice, o piuttosto si favoleggia, essere stata edificatrice. Così fatta dunque è la detta fonte di Messina, ancorchè non si possa così ben con parole, come si farebbe col disegno dimostrarla. E perchè ella piacque molto a' Messinesi, gliene fecion fare un'altra in sulla marina dove è la dogana, la quale riuscì anch'essa bella e ricchissima; ed ancorchè quella similmente sia a otto facce, è nondimeno diversa dalla sopraddetta; perciocchè questa ha quattro facce di scale che sagliono tre gradi, e quattro altre minori

mezze tonde, sopra le quali, dico, è la fonte in otto facce; e le sponde della fontana grande disotto hanno a pari di loro in ogni angolo un piedistallo intagliato, e nelle facce della parte dinanzi un altro in mezzo a quattro di esse. Dalle parti poi, dove sono le scale tonde, è un pilo di marmo a ovato, nel quale per due maschere, che sono nel parapetto sotto le sponde intagliate, si getta acqua in molta copia; e nel mezzo del bagno di questa fontana è un basamento alto a proporzione, sopra il quale è l'arme di Carlo V, ed in ciascun angolo di detto basamento è un cavallo marino, che fra le zampe schizza acqua in alto; e nel fregio del medesimo sotto la cornice di sopra sono otto mascheroni, che gettano all'ingiù otto polle di acqua; ed in cima è un Nettuno di braccia cinque, il quale avendo il tridente in mano posa la gamba ritta accanto a un delfino. Sono poi dalle bande sopra due altri basamenti Scilla e Cariddi in forma di due mostri molto ben fatti, con teste di cane e di furie intorno. La quale opera finita similmente piacque molto a' Messinesi, i quali avendo trovato un uomo secondo il gusto loro, diedero, finite le fonti, principio alla facciata del duomo, tirandola alquanto innanzi: e dopo ordinarono di far dentro dodici cappelle d'opera corintia, cioè sei per banda con i dodici Apostoli di marmo di braccia cinque l'uno; delle quali tutte ne furono solamente finite quattro dal frate, che vi fece di sua mano un S. Piero ed un S. Paolo, che furono due grandi e molto buone figure. Doveva anco fare in testa della cappella maggiore un Cristo di marmo con ricchissimo ornamento d'intorno, e sotto ciascuna delle statue degli Apostoli una storia di basso rilievo, ma per allora non fece altro. In sulla piazza del medesimo duomo ordinò una bella architettura il tempio di S. Lorenzo, che gli fu molto lodato. In sulla marina fu fatta di suo ordine la torre del fanale; e mentre che queste cose si tiravano innanzi, fece condurre in S. Domenico per il capitan Cicala una cappella, nella quale fece di marmo una nostra Donna grande quanto il naturale, e nel chiostro della medesima chiesa alla cappella del sig. Agnolo Borsa fece in marmo di bassorilievo una storia, che fu tenuta bella e condotta con molta diligenza. Fece anco condurre per lo muro di S. Agnolo acqua per una fontana, e vi fece di sua mano un putto di marmo grande, che versa in un vaso molto adorno e benissimo accomodato, che fu tenuta bell'opera: ed al muro della Vergine fece un'altra fontana con una Vergine di sua mano, che versa acqua in un pilo: e per quella che è posta al palazzo del sig. don Filippo Laroca fece un putto maggior del naturale d'una certa pietra che s'usa in Messina, il

qual putto, che è in mezzo a certi mostri ed altre cose marittime, getta acqua in un vaso. Fece di marmo una statua di quattro braccia, cioè una S. Caterina martire molto bella, la quale fu mandata a Taurmima luogo lontano da Messina ventiquattro miglia. Furono amici di fra Giovann'Agnolo, mentre stette in Messina, il detto sig. don Filippo Laroca e don Francesco della medesima famiglia, M. Bardo Corsi, Giovanfrancesco Scali, e M. Lorenzo Borghini, tutti tre gentiluomini fiorentini allora in Messina, Serafino da Fermo, ed il sig. gran mastro di Rodi, che più volte fece opera di tirarlo a Malta e farlo cavaliere; ma egli rispose non volere confinarsi in quell'isola: senza che pur alcuna volta, conoscendo che faceva male a stare senza l'abito della sua religione, pensava di tornare. E nel vero so io che, quando bene non fusse stato in un certo modo forzato, era risoluto ripigliarlo e tornare a vivere da buono religioso. Quando adunque al tempo di papa Paolo IV, l'anno 1557 furono tutti gli apostati, ovvero sfratati, astretti a tornare alle loro religioni sotto gravissime pene, Giovann'Agnolo lasciò l'opere che aveva fra mano, ed in suo luogo Martino suo creato, e da Messina del mese di maggio se ne venne a Napoli per tornare alla sua religione de'Servi in Fiorenza. Ma prima che altro facesse, per darsi a Dio interamente, andò pensando come dovesse i suoi molti guadagni dispensare convenevolmente. E così dopo aver maritate alcune sue nipoti fanciulle povere, ed altre della sua patria e da Montorsoli, ordinò che ad Angelo suo nipote, del quale si è già fatto menzione, fussero dati in Roma mille scudi ed comperatogli un cavalierato del giglio. A due spedali di Napoli diede per limosina buona somma di danari per ciascuno; al suo convento de'Servi lasciò mille scudi per comperare un podere, e quello di Montorsoli stato de'suoi antecessori, con questo che a due suoi nipoti, frati del medesimo ordine, fussino pagati ogni anno durante la vita loro venticinque scudi per ciascuno, e con alcuni altri carichi che di sotto si diranno. Le quali cose come ebbe accomodato, si scoperse in Roma e riprese l'abito con molta sua contentezza e de'suoi frati, e particolarmente di maestro Zaccheria. Dopo venuto a Fiorenza, fu ricevuto e riprese dagli amici e parenti con incredibile piacere e letizia. Ma ancorchè avesse deliberato il frate di volere il rimanente della vita spendere in servigio di nostro Signore Dio e dell'anima sua, e starsi quietamente in pace, godendosi un cavalierato che s'era serbato, non gli venne ciò fatto così presto. Perciocchè essendo con istanza chiamato a Bologna da maestro Giulio Bovio zio del Vascone Bovio, perchè facesse nel-

la chiesa de'Servi l'altar maggiore tutto di marmo ed isolato, ed oltre ciò una sepoltura con figure e ricco ornamento di pietre mischie ed incrostature di marmo, non potè mancargli, e massimamente avendosi a fare quell'opera in una chiesa del suo ordine. Andato dunque a Bologna, e messo mano all'opera, la condusse in ventotto mesi, facendo il detto altare, il quale da un pilastro all'altro chiude il coro de'frati, tutto di marmo dentro e fuori, con un Cristo nudo nel mezzo di braccia due e mezzo e con alcun'altre statue dagli lati (29). È l'architettura di quest'opera bella veramente e ben partita, ed ordinata e commessa tanto bene, che non si può far meglio: il pavimento ancora, dove in terra è la sepoltura del Bovio, è spartito con bell'ordine, e certi candellieri di marmo e alcune storiette e figurine sono assai bene accomodate, ed ogni cosa è ricca d'intaglio; ma le figure, oltre che son piccole per la difficultà che si ha di condurre pezzi grandi di marmo a Bologna, non sono pari all'architettura nè molto da essere lodate (30). Mentre che fra Giovann'Agnolo lavorava in Bologna quest'opera, come quello che in ciò non era anco ben risoluto, andava pensando in che luogo potesse più comodamente di quelli della sua religione consumare i suoi ultimi anni, quando maestro Zaccheria suo amicissimo, che allora era priore nella Nunziata di Firenze, desiderando di tirarlo, e fermarlo in quel luogo, parlò di lui col duca Cosimo, riducendogli a memoria la virtù del frate, e pregando che volesse servirsene; a che avendo risposto il duca benignamente, e che si servirebbe del frate tornato che fusse da Bologna, maestro Zaccheria gli scrisse del tutto, mandatogli appresso una lettera del cardinale Giovanni de'Medici (31), nella quale il confortava quel signore a tornare a fare nella patria qualche opera segnalata di sua mano; le quali lettere avendo il frate ricevuto, ricordandosi che messer Pier Francesco Ricci dopo esser vissuto pazzo molti anni era morto (32), e che similmente il Bandinello era mancato, i quali parea che poco gli fussero stati amici, riscrisse che non mancherebbe di tornare quanto potesse a servire sua Eccellenza illustrissima, per fare in servigio di quella non cose profane, ma alcun'opera sacra, avendo tutto volto l'animo al servigio di Dio e de'suoi santi. Finalmente dunque essendo tornato a Fiorenza l'anno 1561 se n'andò con maestro Zaccheria a Pisa, dove erano il sig. duca ed il cardinale, per fare a loro illustrissime signorie reverenza; da'quali signori essendo stato benignamente ricevuto e carezzato, e dettogli dal duca, che nel suo ritorno a Fiorenza gli sarebbe dato a fare un'opera d'importanza, se ne tornò. Avendo poi ottenuto

col mezzo di maestro Zaccheria licenza dai suoi frati della Nunziata di potere ciò fare, fece nel capitolo di quel convento, dove molti anni innanzi aveva fatto il Moisè e S. Paolo di stucchi, come s'è detto di sopra (33), una molto bella sepoltura in mezzo per sè e per tutti gli uomini dell'arte del disegno, pittori, scultori, ed architettori che non avessono proprio luogo dove essere sotterrati, con animo di lasciare, come fece per contratto, che que' frati, per i beni, che lascerebbe loro, fussero obbligati dire messa alcuni giorni di festa e feriali in detto capitolo, e che ciascun anno il giorno della Santissima Trinità si facesse festa solennissima ed il giorno seguente un ufficio di morti per l'anime di coloro che in quel luogo fussero stati sotterrati.

Questo suo disegno adunque, avendo esso fra Giovann'Agnolo e maestro Zaccheria scoperto a Giorgio Vasari che era loro amicissimo, ed insieme avendo discorso sopra le cose della compagnia del disegno che al tempo di Giotto era stata creata (34) ed aveva le sue stanze avute in S. Maria Nuova di Fiorenza, come ne appare memoria ancor oggi (35) all'altar maggiore dello spedale; dal detto tempo insino a' nostri, pensarono con questa occasione di ravviarla, e rimetterla su. E perchè era la detta compagnia dall'altar maggiore sopraddetto stata traportata (come si dirà (36) nella vita di Iacopo di Casentino) sotto le volte del medesimo spedale in sul canto della via della Pergola, e di lì poi era stata ultimamente levata e tolta loro da don Isidoro Montaguti spedalingo di quel luogo, ella si era quasi del tutto dismessa e più non si ragunava (37). Avendo, dico, il frate, maestro Zaccheria, e Giorgio discorso sopra lo stato di detta compagnia lungamente, poichè il frate ebbe parlato di ciò col Bronzino, Francesco Sangallo, Ammannato, Vincenzio de Rossi, Michel di Ridolfo, ed altri molti scultori e pittori de' primi, e manifestato loro l'animo suo, venuta la mattina della santissima Trinità, furono tutti i più nobili ed eccellenti artefici dell'arte del disegno in numero di quarantotto ragunati nel detto capitolo, dove si era ordinato una bellissima festa, e dove già era finita la detta sepoltura, e l'altare tirato tanto innanzi, che non mancavano se non alcune figure che v'andavano di marmo. Quivi, detta una solennissima messa, fu fatta da un di que' padri una bell'orazione in lode di fra Giovann'Agnolo e della magnifica liberalità che egli faceva alla compagnia detta, donando loro quel capitolo, quella sepoltura, e quella cappella; della quale acciò pigliassero il possesso, conchiuse essersi già ordinato che il corpo del Pontormo, il quale era stato posto in un deposito

nel primo chiostretto della Nunziata, fusse primo di tutti messo in detta sepoltura. Finita dunque la messa e l'orazione, andati tutti in chiesa, dove in una bara erano l'ossa del detto Pontormo, postolo sopra le spalle de'più giovani, con una falcola per uno ed alcune torce girando intorno la piazza, il portarono nel detto capitolo; il quale dove prima era parato di panni d'oro, trovarono tutto nero e pieno di morti dipinti ed altre cose simili: e così fu il detto Pontormo collocato nella nuova sepoltura (38). Licenziandosi poi la compagnia, fu ordinata la prima tornata per la prossima domenica, per dar principio, oltre al corpo della compagnia, a una scelta de'migliori, e creato un'accademia; con l'aiuto della quale chi non sapeva imparasse, e chi sapeva, mosso da onorata e lodevole concorrenza, andasse maggiormente acquistando. Giorgio intanto, avendo di queste cose parlato col duca, e pregatolo a voler così favorire lo studio di queste nobili arti, come aveva fatto quello delle lettere, avendo riaperto lo studio di Pisa; creato un collegio di scolari, e dato principio all'accademia fiorentina, lo trovò tanto disposto ad aiutare e favorire questa impresa, quanto più non arebbe saputo disiderare. Dopo queste cose, avendo i frati de' Servi meglio pensato al fatto; si risolverono, e lo fecero intendere alla compagnia, di non volere chè il detto capitolo servisse loro se non per farvi feste, uffici, e seppellire, e che in niun altro modo volevano avere, mediante le loro tornate e il ragunarsi, quella servitù nel loro convento. Di che avendo parlato Giorgio col duca, e chiestogli un luogo, sua Eccellenza disse avere pensato di accomodarne loro uno, dove non solamente potrebbono edificare una compagnia, ma avere largo campo di mostrare lavorando la virtù loro: e poco dopo scrisse, e fece intendere per messer Lelio Torelli (39) al priore e monaci degli Angeli, che accomodassono la detta compagnia del tempio stato cominciato nel loro monasterio da Filippo Scolari detto lo Spano (40). Ubbidirono i frati, e la compagnia fu accomodata d'alcune stanze, nelle quali si ragunò più volte con buona grazia di que'padri, che anco nel loro capitolo dipoi gli accomodarono alcune volte molto cortesemente. Ma essendo poi detto al signor duca che alcuni di detti monaci non erano del tutto contenti che là entrò s'edificasse la compagnia; perchè il monasterio arebbe quella servitù, ed il detto tempio, il quale dicevano volere con l'opere loro fornire, si starebbe, quanto a loro, a quel modo; sua Eccellenza fece sapere agli uomini dell'accademia che già aveva avuto principio ed avea fatta la festa di S. Luca nel detto tempio,

che poichè i monaci, per quanto intendeva, non molto di buona voglia gli volevano in casa, non mancherebbe di provveder loro un altro luogo. Disse oltre ciò il detto signor duca, come principe veramente magnanimo che è, non solo voler favorire sempre la detta accademia, ma egli stesso esser capo, guida e protettore, e che perciò creerebbe anno per anno un luogotenente, che in sua vece intervenisse a tutte le tornate: e così facendo, per lo primo elesse il reverendo don Vincenzio Borghini spedalingo degl'Innocenti. Delle quali grazie ed amorevolezze mostrate dal sig. duca a questa sua nuova accademia fu ringraziato da dieci de' più vecchi ed eccellenti di quella. Ma perchè della riforma della compagnia e degli ordini dell'accademia si tratta largamente ne'capitoli che furono fatti dagli uomini a ciò deputati ed eletti da tutto il corpo per riformatori, fra Giovann'Agnolo, Francesco da Sangallo, Agnolo Bronzino, Giorgio Vasari, Michele di Ridolfo, e Pier Francesco di Iacopo di Sandro (41), coll'intervento del detto luogotenente e confermazione di sua Eccellenza, non ne dirò altro in questo luogo. Dirò bene, che non piacendo a molti il vecchio suggello ed arme ovvero insegna della compagnia, il quale era un bue con l'ali a giacere, animale dell'Evangelista S. Luca, e che ordinatosi perciò che ciascuno dicesse o mostrasse con un disegno il parer suo, si videro i più bei capricci e le più stravaganti e belle fantasie che possano immaginare. Ma non perciò è anco risoluto interamente, quale debba essere accettato (42). Martino intanto discepolo del frate, essendo da Messina venuto a Fiorenza, in pochi giorni morendosi, fu sotterrato nella sepoltura detta, stata fatta dal suo maestro: e non molto poi nel 1564 fu nella medesima con onoratissime essequie sotterrato esso padre fra Giovann'Agnolo stato scultore eccellente, e dal molto reverendo e dottissimo maestro Michelagnolo pubblicamente nel tempio della Nunziata lodato con una molto

bella orazione. E nel vero hanno le nostre arti per molte cagioni grand' obbligo con fra Giovann'Agnolo per avere loro portato infinito amore, ed agli artefici di quelle parimente; e di quanto giovamento sia stata, e sia l'accademia che quasi da lui nel modo che si è detto ha avuto principio, e la quale è oggi in protezione del signor duca Cosimo, e di suo ordine si raguna in san Lorenzo nella sagrestia nuova, dove sono tant'opere di scultura di Michelagnolo, si può da questo conoscere che non pure nell'essequie di esso Buonarroto, che furono per opera de'nostri artefici e con l'aiuto del principe, non dico magnifiche, ma poco meno che reali, delle quali si ragionerà nella vita sua, ma in molte altre cose hanno per la concorrenza i medesimi, e per non essere indegni accademici, cose maravigliose operato; ma particolarmente nelle nozze dell'illustrissimo signor principe di Fiorenza e di Siena il signor don Francesco Medici e della serenissima reina Giovanna d'Austria, come da altri interamente è stato con ordine raccontato, e da noi sarà a luogo più comodo largamente replicato.

E perciocchè non solo in questo buon padre, ma in altri ancora, de'quali si è ragionato di sopra, si è eduto e vede continuamente che i buoni religiosi (non meno che nelle lettere, nei pubblici studi, e nei sacri concilj) sono di giovamento al mondo e d'utile nell'arti e negli esercizj più nobili, e che non hanno a vergognarsi in ciò degli altri, si può dire non essere peravventura del tutto vero quello che alcuni, più da ira e da qualche particolare sdegno che da ragione mossi e da verità, affermarono troppo largamente di loro, cioè che essi a cotal vita si danno, come quelli che per viltà d'animo non hanno argomento, come gli altri uomini, di civanzarsi. Ma Dio gliel perdoni. Visse fra Giovann'Agnolo anni cinquantasei, e morì all'ultimo d'Agosto 1563.

ANNOTAZIONI

(1) Questi fu Francesco Ferrucci; ma non quegli che possedette il segreto di lavorare il porfido; come è stato avvertito a p. 772 nella nota 17 della vita del Tribolo. Il Baldinucci crede che ambedue fossero chiamati del Tadda per l'accorciamento del nome di Taddeo che fu padre di questo Francesco, ed avo dell'altro, ch'era figlio di un Giovanni fratello del nominato Francesco.

(2) Anche Andrea era della Famiglia Ferrucci fiesolana assai feconda d'artefici. Di esso leggesi la vita a pag. 534.
(3) Uomo celebre per letteratura e bontà di vita. (Bottari)
(4) Cappellano, indi canonico di S. Lorenzo come leggesi poco sotto.
(5) Ma che adesso non vi si veggono più essendo state tolte di là nel passato secolo.

(6) Vedi nella vita di Raff. da Montelupo a pag. 550 col I.

(7) È smarrita con tante altre cose pregievoli appartenute al Vasari.

(8) Vedesi sempre nella detta cappella, o come dicesi, Sagrestia nuova. Il Cicognara la inserì incisa a contorni nella Tavola LXV del tomo secondo della sua Storia; ed ivi a pag. 309 loda assai la testa di quella figura; ma non si mostra ugualmente contento del resto.

(9) Si veggono anche presentemente in detto capitolo, oggi cappella de' Pittori ec.; e sono nelle due nicchie ai lati della pittura del Bronzino esprimente la SS. Trinità.

(10) Questo generale de' Servi fu il Cardinale Dionisio Laurerio Beneventano (Bottari). Il suo Monumento sepolcrale sussiste ancora.

(11) La vita del Genga leggesi sopra a pag. 837. e segg.

(12) Tal luogo delizioso chiamasi adesso Mergellina.

(13) Il Palazzo fu edificato da Federigo d'Aragona, il quale se lo godette finchè non ascese al trono; e poscia lo donò al Sannazaro stato suo segretario.

(14) Non potette sempre goderla perchè gli fu atterrata da Filiberto di Challon Principe d'Orange nella guerra tra gl'Imperiali condotti da lui, ed i Francesi comandati dal Maresciallo Lautrec. In seguito il Sannazaro sulle rovine del suo palazzo edificò il convento ec. di che ora seguita a parlare il Vasari.

(15) La chiesetta fu dedicata a S. M. del Parto dal Sannazaro stesso il quale, come è noto, compose il celebre poema latino De Partu Virginis. Nel 1699 soffrì questo luogo varie alterazioni, che si credettero abbellimenti. Nel tempo successivo, mandati via i frati, la chiesa fu data ad una confraternita di secolari, ed il convento venne destinato per caserma ai soldati.

(16) Ossia, Conte d'Aliffe.

(17) Secondo ciò che assicurano varj scrittori napoletani, citati dal Piacenza nelle giunte al Baldinucci, par certo che in principio la commissione fosse data al celebre scultore napoletano Girolamo Santacroce (di cui il Vasari ha parlato sopra a pag. 594 col. I.) il quale incominciasse il lavoro; ma che sorpreso dalla morte non potesse condurlo innanzi; onde allora il Montorsoli, che alla molta capacità univa la protezione di quei religiosi suoi confratelli, ottenne di compiere quelle cose lasciate imperfette dal Santacroce, e fare poi tutto il rimanente. Ma il De Dominici, che è il più accreditato biografo degli Artefici napoletani, narra il fatto alquanto diversamente. Secondo lui era nata differenza tra i frati e gli esecutori testamentarii sulla scelta dell'artefice, volendo i primi favorire il Montorsoli

loro correligioso, ed i secondi il Santacroce loro concittadino. Venuti finalmente a concordia fu stabilito che i due scultori lavorassero insieme; onde il Santacroce cominciò, ma per cagione della morte non finì, il busto del Sannazzaro ed il Bassorilievo dei Satiri ec. descritto dal Vasari più sotto; e Frate Giovann' Angelo le altre figure. Il mentovato scrittore afferma di aver veduto nell'archivio, ora disperso, della chiesa, un istrumento col quale veniva stabilita la detta concordia.

(18) Nominato poco sopra, vedi la nota I.

(19) Da queste parole rilevasi, per la prima volta, che il Gruppo della Madonna colle due statue dei Santi Cosimo e Damiano, era destinato pel sepolcro di Lorenzo il magnifico, dallo Storico chiamato vecchio per distinguerlo da Lorenzo Duca d'Urbino, di cui Michelangelo aveva scolpita la sepoltura nello stesso luogo.

(20) Del quale si è parlato altre volte nelle antecedenti vite, e segnatamente in quella del Tribolo a pag. 769 col. I. e pag. 773 note 46 e 47; e se ne parlerà ancora in seguito, ma sempre con poco onor suo.

(21) Vedi sopra nella vita del Bandinelli a pag. 785 e seg. e 787 col. I.

(22) Fu collocato in una delle quattro nicchie principali del Duomo.

(23) L'epitaffio che vi si legge è del Bembo, ed è concepito così:

Da sacro cineri flores. Hic ille Maroni Syncerus musa proximus ut tumulo. Vixit an. LXXII obiit MDXXX.

E sotto leggesi

Fr. Io. Ang. Flor. Or. S. fa.

(24) Statue bellissime sotto le quali si leggono presentemente i nomi David e Iudith. Dicesi che questo cambiamento di nomi fosse un astuto compenso preso dai frati per salvarle dalla rapacità d'un governatore spagnuolo, il quale col pretesto che non erano adattate al luogo sacro, perchè esprimevano Deità pagane, voleva impadronirsene.

(25) Queste due statue, che alludono al nome a al cognome del Poeta Iacopo Sannazzaro (Azzio Sincero era nome accademico) sono mediocrissime, e non possono in buona fede ascriversi nè al Santacroce nè al Montorsoli, l'abilità dei quali è resa troppo manifesta da tante altre opere, perchè non si debba far loro l'ingiuria di crederli autori di sì meschine figure. L'Engenio che per un mal inteso amor patrio volle con esse avvilire il Montorsoli nel confronto col Santacroce non ha trovato sostenitori neppure tra gli stessi Napoletani. Il De Dominici infatti nega che sieno d'alcuno dei nominati due arte-

fici. E neppure il Vasari le attribuisce allo scultore fiorentino; ma descrivendo il monumento le cita tra le altre sculture che sono in quella cappella ove il monumento stesso si trova.

(26) Gli stucchi della volta messi a oro non esprimono le imprese del Doria, ma soltanto le imprese dei monarchi. *(Piacenza)*

(27) Nel boschetto che resta al di sopra del palazzo vedesi in una gran nicchia questa gigantesca statua che oltrepassa i 30 palmi d'altezza, e che rappresenta Giove, e non già Nettuno. *(Piacenza)*

(28) Vedi sopra a pag. 789 col. I.

(29) Sono le figure dei Santi Pietro e Paolo in piedi, e quelle di Adamo e di Mosè sedenti ai lati dell' altare. Queste due figure sono tanto belle che reputaronsi d'autor classico antico, o per lo meno del Buonarroti, di cui dicesi opera la mezza figura di marmo che rappresenta uno dei Bovio nominati dal Vasari, e che venne ritratto dal Frate Montorsoli. *(Gaet. Giordani)*

(30) Le dette statue sono bellissime come è già stato avvertito, e per tali sono indicate, mediante l'asterisco, dall' accademico ascoso che le dice opere dell' insigne Montorsolo. Fortuna che il detto scultore era fiorentino, e di più seguace di Michelangelo, altrimenti chi salvava il Vasari dalla taccia di maligno e d'invidioso della gloria ec. ec. ?

(31) Il Card. Giovanni figlio di Cosimo I. *(Bottari)*

(32) Vedi sopra la nota 20.

(33) Vedi sopra la nota 9.

(34) Veramente la compagnia ebbe principio nel 1349. ossia circa 12 anni dopo la morte di Giotto che seguì nel 1336. *ab inc.* o 1337 secondo lo stil comune.

(35) Oggi non più.

(36) Anzi, come si disse, e molto indietro. V. nella vita di Iacopo di Casentino a p. 191.

(37) Dai libri d'entrata e uscita della compagnia apparisce che le tornate e le funzioni si facevano; ma forse non erano frequentate essendosi raffreddato il buono spirito nei componenti.

(38) Sopra la lapida che chiude la sepoltura sonovi scolpiti gli strumenti delle arti del disegno, ed intorno evvi il motto *Floreat semper vel invita morte.* Le leggi vigenti in Toscana non permettono di porre i cadaveri nelle sepolture delle chiese; e l'ultimo professore che vi ebbe luogo fu il celebre architetto Gaspero Paoletti, morto nel 1813. sotto il governo francese.

(39) Messer Lelio Torelli da Fano auditore del Duca Cosimo, eccellente nelle lettere, nella legge, nella prudenza. *(Bottari)*

(40) Di questo tempietto incominciato dal Brunellesco ne ha parlato lo storico a p. 265 col. 2, ed alcune particolarità si sono rilevate nelle note ad esso relative 53, 55, e 56 a pag. 271.

(41) Nominato sopra a pag. 580 col. I. fra gli scolari d'Andrea del Sarto.

(42) Lo stemma della detta compagnia e dell' Accademia delle belle Arti fu in seguito, ed è tuttavia, formato da tre corone intrecciate, che alludono alle tre Arti del Disegno, col motto:

Levan di terra al ciel nostro intelletto.

VITA DI FRANCESCO DETTO DE' SALVIATI

PITTORE FIORENTINO

Fu padre di Francesco Salviati, del quale al presente scriviamo la vita ed il quale nacque l'anno 1510, un buon uomo chiamato Michelagnolo de' Rossi tessitore di velluti; il quale avendo non questo solo, ma molti altri figliuoli maschi e femmine, e perciò bisogno d'essere aiutato, aveva seco medesimo deliberato di volere per ogni modo che Francesco attendesse al suo mestiero di tessere velluti. Ma il giovinetto, che ad altro aveva volto l'animo a cui dispiaceva il mestiero di quell'arte, comecchè anticamente ella fusse esercitata da persone non dico nobili, ma assai agiate e ricche, mal volentieri in questo seguitava il volere del padre. Anzi praticando nella via de' Servi, dove aveva una sua casa, con i figliuoli di Domenico Naldini suo vicino e cittadino orrevole, si vedea tutto volto a costumi gentili ed onorati, e molto inclinato al disegno. Nella qual cosa gli fu un pezzo di non piccolo aiuto un suo cugino, chiamato il Diacceto, orefice, e giovane che aveva assai buon disegno. Imperocchè non pure gl'insegnava costui quel poco che sapeva, ma l'accomodava di molti disegni di diversi valent'uomini, sopra i quali giorno e notte nascosamente dal padre con incredibile studio si esercitava Francesco. Ma essendosi

di ciò accorto Domenico Naldini, dopo aver bene esaminato il putto, fece tanto con Michelagnolo suo padre, che lo pose in bottega del zio a imparare l'arte dell'orefice; mediante la quale comodità di disegnare fece in pochi mesi Francesco tanto profitto, che ognuno si stupiva. E perchè usava in quel tempo una compagnia di giovani orefici e pittori trovarsi alcuna volta insieme, ed andare il dì delle feste a disegnare per Fiorenza l'opere più lodate, niuno di loro più si affaticava nè con più amore di quello che faceva Francesco: i giovani della qual compagnia erano Nanni di Prospero delle Corniuole (I), Francesco di Girolamo dal Prato orefice. Nannoccio da S. Giorgio (2), e molti altri fanciulli, che poi riuscirono valent'uomini nelle loro professioni. In questo tempo, essendo anco ambidue fanciulli, divennero amicissimi Francesco e Giorgio Vasari in questo modo. L'anno 1523 passando per Arezzo Silvio Passerini cardinale di Cortona, come legato di papa Clemente VII, Antonio Vasari suo parente menò Giorgio suo figliuol maggiore a fare reverenza al cardinale; il quale veggendo quel putto, che allora non aveva più di nove anni, per la diligenza di M. Antonio da Saccone e di M. Giovanni Pollastra eccellente poeta aretino (3), essere nelle prime lettere di maniera introdotto, che sapeva a mente una gran parte dell'Eneide di Virgilio, che gliela volle sentire recitare, e che da Guglielmo da Marcilla pittor franzese (4) aveva imparato a disegnare, ordinò che Antonio stesso gli conducesse quel putto a Fiorenza. Dove postolo in casa di M. Niccolò Vespucci cavaliere di Rodi, che stava in sulla coscia del ponte Vecchio sopra la chiesa del Sepolcro, ed acconciolo con Michelagnolo Buonarroti, venne la cosa a notizia di Francesco, che allora stava nel chiasso di messer Bivigliano, dove suo padre teneva una gran casa a pigione, che riusciva il dinanzi in Vacchereccia, e molti lavoranti; onde, perchè ogni simile ama il suo simile, fece tanto che divenne amico di esso Giorgio per mezzo di M. Marco da Lodi gentiluomo del detto cardinale di Cortona, il quale mostrò a Giorgio, a cui piacque molto, un ritratto di mano di esso Francesco, il quale poco innanzi s'era messo al di pintore con Giuliano Bugiardini (5). Il Vasari intanto, non lasciando gli studj delle lettere, d'ordine del cardinale si tratteneva ogni giorno due ore con Ippolito ed Alessandro de'Medici sotto il Pierio (6) lor maestro e valent'uomo. Questa amicizia dunque contratta, come di sopra fra il Vasari e Francesco fu tale, che durò sempre fra loro, ancorchè per la concorrenza e per un suo modo di parlare un poco altiero, che avea detto Fran-

cesco, fusse da alcuni creduto altrimenti. Il Vasari dopo essere stato alcuni mesi con Michelagnolo, essendo quell'eccellente uomo chiamato a Roma da papa Clemente per dargli ordine che si cominciasse la libreria di S. Lorenzo, fu da lui, avanti che partisse, acconcio con Andrea del Sarto; sotto il quale attendendo Giorgio a disegnare, accomodava continuamente di nascosto dei disegni del suo maestro a Francesco, che non aveva maggior desiderio che d'averne e studiargli, come faceva giorno e notte. Dopo essendo dal magnifico Ippolito acconcio Giorgio con Baccio Bandinelli, che ebbe caro avere quel putto appresso di se, ed insegnargli, fece tanto, che vi tirò anco Francesco con molta utilità dell'uno e dell'altro: perciocchè impararono e fecero stando insieme più frutto in un mese, che non avevano fatto disegnando da loro in due anni; siccome anco fece un altro giovinetto, che similmente stava allora col Bandinello, chiamato Nannoccio dalla Costa san Giorgio, del quale si parlò poco fa (7). Essendo poi l'anno 1527 cacciati i Medici di Firenze, nel combattersi il palazzo della signoria fu gettata d'alto una panca per dare addosso a coloro che combattevano la porta; ma quella, come volle la sorte, percosse un braccio del David di marmo del Buonarroto che è sopra la ringhiera a canto alla porta, e lo roppe in tre pezzi: perchè essendo stati i detti pezzi per terra tre giorni, senza esser da niuno stati raccolti, andò Francesco a trovare al ponte Vecchio Giorgio, e dettogli l'animo suo, così fanciulli come erano andarono in piazza, e di mezzo ai soldati della guardia, senza pensare a pericolo niuno, tolsono i pezzi di quel braccio, e nel chiasso di M. Bivigliano gli portarono in casa di Michelagnolo padre di Francesco; donde avutigli poi il duca Cosimo, gli fece col tempo rimettere al loro luogo con perni di rame. Standosi dopo i Medici fuori, e con essi il detto cardinale di Cortona, Antonio Vasari ricondusse il figliuolo in Arezzo con non poco dispiacere di lui e di Francesco, che s'amavano come fratelli; ma non stettono molto l'uno dall'altro separati, perciocchè essendo, per la peste che venne l'Agosto seguente, morto a Giorgio il padre ed i migliori di casa sua, fu tanto con lettere stimolato da Francesco, il quale tu per morirsi anch'egli di peste, che tornò a Fiorenza, dove con incredibile studio per i spazio di due anni, cacciati dal bisogno e dal disiderio d'imparare, fecero acquisto maraviglioso, riparandosi insieme col detto Nannoccio da S. Giorgio tutti e tre in bottega di Raffaello del Brescia pittore (8); appresso al quale fece Francesco molti quadretti, come quegli che avea più bisogno per procacciarsi

da poter vivere. Venuto l'anno 1529, non parendo a Francesco che lo stare in bottega del Brescia facesse molto per lui, andò egli e Nannoccio a stare con Andrea del Sarto, e vi stettono quanto durò l'assedio, ma con tanto incomodo (9), che si pentirono non aver seguitato Giorgio, il quale con Manno orefice si stette quell'anno in Pisa, attendendo per trattenersi quattro mesi all'orefice. Essendo poi andato il Vasari a Bologna quando vi fu da Clemente VII incoronato Carlo V imperadore, Francesco, che era rimaso in Fiorenza, fece in una tavoletta un boto d'un soldato che per l'assedio fu assaltato nel letto da certi soldati per ammazzarlo, e, ancorachè fusse cosa bassa, lo studiò e lo condusse perfettamente; il qual boto capitò nelle mani a Giorgio Vasari, non è molti anni, che lo donò al reverendo don Vincenzio Borghini spedalingo degl'Innocenti, che lo tien caro. Fece ai monaci Neri di Badia tre piccole storie in un tabernacolo del Sagramento stato fatto dal Tasso intagliatore a uso d'arco trionfale, in una delle quali è il sacrifizio d'Abramo, nella seconda la Manna, e nella terza gli Ebrei che nel partire d'Egitto mangiano l'Agnel pasquale; la quale opera fu sì fatta (10), che diede saggio della riuscita che ha poi fatto. Dopo fece a Francesco Sertini, che lo mandò in Francia, in un quadro una Dalida che tagliava i capelli a Sansone, e nel lontano quando egli abbracciando le colonne del tempio, lo rovina addosso ai Filistei; il quale quadro fece conoscere Francesco per il più eccellente de' pittori giovani che allora fussero a Fiorenza. Non molto dopo essendo a Benvenuto dalla Volpaia maestro di oriuoli, il quale allora si trovava in Roma, chiesto dal cardinale Salviati il vecchio un giovane pittore, il quale stesse appresso di se e gli facesse per suo diletto alcune pitture, Benvenuto gli propose Francesco, il quale era suo amico e sapeva esser il più sufficiente di quanti giovani pittori conosceva; il che fece anco tanto più volentieri, avendo promesso il cardinale che gli darebbe ogni comodo ed aiuto da potere studiare. Piacendo dunque al cardinale le qualità del giovane, disse a Benvenuto che mandasse per lui, e gli diede perciò danari: e così arrivato Francesco in Roma, piacendo il suo modo di fare e i suoi costumi e maniere al cardinale, ordinò che in Borgo vecchio avesse le stanze e quattro scudi il mese ed il piatto alla tavola de' gentiluomini. Le prime opere che Francesco (al quale pareva avere avuto grandissima ventura) facesse al cardinale furono un quadro di nostra Donna, che fu tenuto bello, ed in una tela un signor franzese che corre cacciando dietro a una cervia, la quale fuggen-

do si salva nel tempio di Diana; della quale opera tengo io il disegno di sua mano per memoria di lui nel nostro libro. Finita questa tela, il cardinale fece ritrarre in un quadro bellissimo di nostra Donna una sua nipote maritata al sig. Cagnino Gonzaga, ed esso signore parimente.

Ora standosi Francesco in Roma, e non avendo maggior disiderio che di vedere in quella città l'amico suo Giorgio Vasari, ebbe in ciò la fortuna favorevole a suoi desiderj, ma molto più esso Vasari: perciocchè essendosi partito tutto sdegnato il cardinale Ippolito da papa Clemente per le cagioni che allora si dissero, e ritornandosene indi a non molto a Roma accompagnato da Baccio Valori, nel passare per Arezzo trovò Giorgio, che era rimaso senza padre e si andava trattenendo il meglio che poteva: perchè disiderando che facesse qualche frutto nell'arte, e di volerlo appresso di se, ordinò a Tommaso de' Nerli, che quivi era commessario, che glielo mandasse a Roma subito che avesse finita una cappella che faceva a fresco ai monaci di S. Bernardo dell'ordine di Monte Oliveto in quella città; la qual commissione eseguì il Nerli subitamente. Onde arrivato Giorgio in Roma, andò subito a trovare Francesco, il quale tutto lieto gli raccontò in quanta grazia fusse del cardinal suo signore, e che era in luogo dove potea cavarsi la voglia di studiare, aggiugnendo: Non solo mi godo di presente, ma spero ancor meglio; perciocchè oltre al veder te in Roma, col quale potrò come con giovane amicissimo considerare e conferire le cose dell'arte, sto con speranza d'andare a servire il cardinale Ippolito de' Medici, dalla cui liberalità e pel favore del papa potrò maggiori cose sperare, che quelle che ho al presente; e per certo mi verrà fatto, se un giovane che aspetta di fuori non viene. Giorgio sebbene sapeva che il giovane, il quale s'aspettava, era egli, e che il luogo si serbava per lui, non però volle scoprirsi, per un certo dubbio cadutogli in animo, non forse il cardinale avesse altri per le mani, e per non dir cosa che poi fusse riuscita altrimenti. Aveva Giorgio portato una lettera del detto commessario Nerli al cardinale, la quale in cinque dì che era stato in Roma non aveva anco presentata. Finalmente andati Giorgio e Francesco a palazzo, trovarono, dove è oggi la sala de' Re, messer Marco da Lodi, che già era stato col cardinale di Cortona, come si disse di sopra, ed il quale allora serviva Medici. A costui fattosi incontra Giorgio gli disse che aveva una lettera del commessario d'Arezzo, la quale andava al cardinale, e che lo pregava volesse dargliela; la quale cosa mentre prometteva messer Marco

di far tostamente, ecco che appunto arriva quivi il cardinale. Perchè fattosegli Giorgio incontra, e presentata la lettera con baciargli le mani, fu ricevuto lietamente; e poco appresso commesso a Iacopone da Bibbiena maestro di casa che l' accomodasse di stanze e gli desse luogo alla tavola de'paggi. Parve cosa strana a Francesco che Giorgio non gli avesse conferita la cosa; tuttavia pensò che l' avesse fatto a buon fine; e per lo migliore. Avendo dunque Iacopone sopraddetto dato alcune stanze a Giorgio dietro a S. Spirito e vicine a Francesco, attesero tutta quella vernata ambidue di compagnia con molto profitto alle cose dell' arte, non lasciando nè in palazzo nè in altra parte di Roma cosa alcuna notabile, la quale non disegnassono. E perchè quando il papa era in palazzo non potevano così stare a disegnare, subito che Sua Santità cavalcava, come spesso faceva, alla Magliana (II), entravano per mezzo d'amici in dette stanze a disegnare, e vi stavano dalla mattina alla sera senza mangiare altro che un poco di pane, e quasi assiderandosi di freddo.

Essendo poi dal cardinale Salviati ordinato a Francesco che dipignesse a fresco nella cappella del suo palazzo, dove ogni mattina udiva messa, alcune storie della vita di S. Giovanni Battista, si diede Francesco a studiare ignudi di naturale, e Giorgio con esso lui, in una stufa quivi vicina; e dopo feciono in Camposanto alcune notomie. Venuta poi la primavera, essendo il cardinale Ippolito mandato dal papa in Ungheria, ordinò che esso Giorgio fusse mandato a Firenze, e che quivi lavorasse alcuni quadri di dietro che aveva da mandare a Roma. Ma il Luglio vegnente, fra per le fatiche del verno passato ed il caldo della state, ammalossi Giorgio, in ceste fu portato in Arezzo con molto dispiacere di Francesco, il quale infermò anch'egli, e fu per morire. Pure guarito Francesco, gli fu per mezzo d'Antonio Labacco maestro di legname dato a fare da maestro Filippo da Siena sopra la porta di dietro di S. Maria della Pace in una nicchia a fresco un Cristo che parla a S. Filippo, ed in due angoli la Vergine e l'Angelo che l'annunzia; le quali pitture, piacendo molto a maestro Filippo, furono cagione che facesse fare nel medesimo luogo in un quadro grande, che non era dipinto, dell'otto facce di quel tempio un'assunzione di nostra Donna (I2). Onde considerando Francesco avere a fare quest'opera, non pure in luogo pubblico, ma in luogo dove erano pitture d'uomini rarissimi, di Raffaello da Urbino, del Rosso, di Baldassarre da Siena, e d'altri, mise ogni studio e diligenza in condurla a olio nel muro; onde

gli riuscì bella pittura e molto lodata; e fra l'altre è tenuta buonissima figura il ritratto che vi fece del detto maestro Filippo con le mani giunte. E perchè Francesco stava, come s'è detto, col cardinale Salviati ed era conosciuto per suo creato, cominciando a essere chiamato e non conosciuto per altro che per Cecchino Salviati, ha avuto insino alla morte questo cognome. Essendo morto papa Clemente VII, e creato Paolo III, fece dipignere messer Bindo Altoviti nella facciata della sua casa in ponte sant'Agnolo da Francesco l'arme di detto nuovo pontefice (I3) con alcune figure grandi ed ignude, che piacquero infinitamente. Ritrasse ne'medesimi tempi il detto M. Bindo, che fu una molto buona figura e un bel ritratto; ma questo fu poi mandato alla sua villa di S. Mizzano in Valdarno, dove è ancora (I4). Dopo fece per la chiesa di S. Francesco a Ripa una bellissima tavola a olio d'una Nunziata, che fu condotta con grandissima diligenza. Nell'andata di Carlo V a Roma l'anno 1535 fece per Antonio da Sangallo alcune storie di chiaroscuro; che furono poste nell'arco che fu fatto a S. Marco: le quali pitture, come s'è detto in altro luogo, furono le migliori che fussero in tutto quell'apparato. Volendo poi il signor Pier Luigi Farnese, fatto allora signor di Nepi, adornare quella città di nuove muraglie e pitture, prese al suo servizio Francesco, dandogli le stanze in Belvedere, dove gli fece in tele grandi alcune storie a guazzo de'fatti d'Alessandro Magno, che furono poi in Fiandra messe in opera di panni d'àrazzo. Fece al medesimo signor di Nepi una grande e bellissima stufa con molte storie e figure lavorate in fresco. Dopo, essendo il medesimo fatto duca di Castro, nel fare la prima entrata fu fatto con ordine di Francesco un bellissimo e ricco apparato in quella città, ed un arco alla porta tutto pieno di storie e di figure e statue fatte con molto giudizio da valent'uomini, ed in particolare da Alessandro detto Scherano scultore da Settignano. Un altro arco a uso di facciata fu fatto al Petrone, ed un altro alla piazza, che quanto al legname furono condotti da Battista Botticelli; ed oltre all'altre cose, fece in questo apparato a Francesco una bella scena e prospettiva per una commedia che si recitò.

Avendo ne'medesimi tempi Giulio Cammillo (I5), che allora si trovava in Roma, fatto un libro di sue composizioni per mandarlo al re Francesco di Francia, lo fece tutto storiare a Francesco Salviati, che vi mise quanta più diligenza è possibile mèttere in simile opera. Il cardinale Salviati avendo disiderio avere un quadro di legni tinti, cioè di tausia, di mano di fra Damiano da Berga-

mo converso di S. Domenico di Bologna, gli mandò un disegno, come volea che lo facesse, di mano di Francesco fatto di lapis rosso; il quale disegno che rappresentò il re David unto da Samuello, fu la miglior cosa e veramente rarissima che mai disegnasse Cecchino Salviati. Dopo Giovanni da Cepperello e Battista gobbo da Sangallo avendo fatto dipignere a Iacopo del Conte Fiorentino, pittore allora giovane, nella compagnia della Misericordia de' Fiorentini di S. Giovanni Decollato sotto il Campidoglio in Roma, cioè nella seconda chiesa dove si ragunano, una storia di detto S. Gio: Battista, cioè quando l'angelo nel tempio appare a Zaccheria, feciono i medesimi sotto quella fare da Francesco un'altra storia del medesimo santo, cioè quando la nostra Donna visita santa Lisabetta: la quale opera, che fu finita l'anno 1538, condusse in fresco di maniera, ch'ella è fra le più graziose e meglio intese pitture, che Francesco facesse mai, da essere annoverata nell'invenzione, nel componimento della storia, e nell'osservanza ed ordine del diminuire le figure con regola, nella prospettiva ed architettura de' casamenti, negl'ignudi, ne' vestiti, nella grazia delle teste, ed insomma in tutte le parti; onde non è maraviglia se tutta Roma ne restò ammirata (16). Intorno a una finestra fece alcune capricciose bizzarrie finte di marmo, ed alcune storiette che hanno grazia maravigliosa. E perchè non perdeva Francesco punto di tempo, mentre lavorò quest'opera fece molte altre cose e disegni, e colorì un Fetonte con i cavalli del Sole, che aveva disegnato Michelagnolo. Le quali tutte cose mostrò il Salviati a Giorgio, che dopo la morte del duca Alessandro era andato a Roma per due mesi, dicendogli che finito che avesse un quadro d'un S. Giovanni giovinetto, che faceva al cardinale Salviati suo signore, ed una passione di Cristo, in tele che s'aveva a mandare in Ispagna, ed un quadro di nostra Donna, che faceva a Raffaello Acciaiuoli, voleva dare di volta a Fiorenza a rivedere la patria, i parenti e gli amici, essendo anco vivo il padre e la madre, ai quali fu sempre di grandissimo aiuto, e massimamente in allogare due sue sorelle, una delle quali fu maritata, e l'altra è monaca nel monasterio di Monte Domini. Venendo dunque a Firenze, dove fu con molta festa ricevuto dai parenti e dagli amici, s'abbattè appunto a esservi quando si faceva l'apparato per le nozze del duca Cosimo e della signora donna Leonora di Toledo: perchè essendogli data a fare una delle già dette storie che si feciono nel cortile, l'accettò molto volentieri, che fu quella dove l'imperatore mette la corona ducale in capo al duca Cosi-

mo. Ma venendo voglia a Francesco, prima che l'avesse finita, d'andare a Vinezia, la lasciò a Carlo Portelli da Loro (17), che la finì secondo il disegno di Francesco: il quale disegno con molti altri del medesimo è nel nostro libro. Partito Francesco di Firenze, e condottosi a Bologna, vi trovò Giorgio Vasari, che di due giorni era tornato da Camaldoli, dove aveva finito le due tavole che sono nel tramezzo della chiesa, e cominciata quella dell'altare maggiore, e dava ordine di fare tre tavole grandi per lo refettorio de' padri di S. Michele in Bosco, dove tenne seco Francesco due giorni: nel qual tempo feciero opera alcuni amici suoi che gli fusse allogata una tavola che avevano da far fare gli uomini dello spedale della Morte. Ma con tutto che il Salviati ne facesse un bellissimo disegno, quegli uomini, come poco intendenti, non seppono conoscere l'occasione, che loro aveva mandata Messer Domeneddio, di potere avere un'opera di mano d'un valent'uomo in Bologna. Perchè partendosi Francesco quasi sdegnato, lasciò in mano di Girolamo Fagiuoli (18) alcuni disegni molto belli perchè gl'intagliasse in rame e gli facesse stampare: e giunto in Vinezia, fu raccolto cortesemente dal patriarca Grimani e da M. Vettor suo fratello, che gli fecero infinite carezze; al quale patriarca dopo pochi giorni fece a olio in un ottangolo di quattro braccia una bellissima Psiche, alla quale, come a Dea, per le sue bellezze sono offerti incensi e voti: il quale ottangolo fu posto in un salotto della casa di quel signore, dove è un palco, nel cui mezzo girano alcuni festoni fatti da Camillo Mantovano (19), pittore in fare paesi, fiori, frondi, frutti, ed altre sì fatte cose, eccellente; fu posto, dico, il detto ottangolo in mezzo di quattro quadri di braccia due e mezzo l'uno, fatti di storie della medesima Psiche, come si disse nella vita del Genga, da Francesco da Furlì (20); il quale ottangolo è non solo più bello senza comparazione di detti quattro quadri, ma la più bell'opera di pittura che sia in tutta Vinezia (21). Dopo fece in una camera, dove Giovanni Ricamatore da Udine (22) aveva fatto molte cose di stucchi, alcune figurette a fresco ignude e vestite, che sono molto graziose. Parimente in una tavola che fece alle monache del Corpus Domini in Vinezia (23) dipinse con molta diligenza un Cristo morto con le Marie, ed un angelo in aria che ha i misterj della Passione in mano. Fece il ritratto di M. Pietro Aretino, che, come cosa rara, fu da quel poeta mandato al re Francesco con alcuni versi in lode di chi l'aveva dipinto. Alle monache di santa Cristina di Bologna dell'ordine di Camaldoli dipinse il medesimo Salvia-

ti, pregato da don Giovanfrancesco da Bagno loro confessore, una tavola con molte figure, che è nella chiesa di quel monasterio, veramente bellissima (24). Essendo poi venuto a fastidio il vivere di Vinezia a Francesco, come a colui che si ricordava di quel di Roma, e parendogli che quella stanza non fusse per gli uomini del disegno (25), se ne partì per tornare a Roma: e dato una giravolta da Verona e da Mantova, veggendo in una quelle molte antichità che vi sono, e nell'altra l'opere di Giulio Romano, per la via di Romagna se ne tornò a Roma, e vi giunse l'anno 1541. Quivi posatosi alquanto, le prime opere che fece furono il ritratto di M. Giovanni Gaddi e quello di M. Annibale Caro (26) suoi amicissimi; e quelli finiti, fece per la cappella de' cherici di camera nel palazzo del papa una molto bella tavola, e nella chiesa de' Tedeschi (27) cominciò una cappella a fresco per un mercatante di quella nazione, facendo disopra nella volta degli Apostoli che ricevono lo Spirito Santo, ed in un quadro che è nel mezzo alto, Gesù Cristo che risuscita, con i soldati tramortiti intorno al sepolcro in diverse attitudini, e che scortano con gagliarda e bella maniera. Da una banda fece S. Stefano e dall'altra S. Giorgio in due nicchie, da basso fece S. Giovanni Limosinario che dà la limosina a un poverello nudo, ed ha accanto la Carità, e dall'altro lato S. Alberto frate carmelitano in mezzo alla Loica ed alla Prudenza; e nella tavola grande fece ultimamente a fresco Cristo morto con le Marie (28). Avendo Francesco fatto amicizia con Piero di Marcone orefice fiorentino, e divenutogli compare, fece alla comare e moglie di esso Piero dopo il parto un presente d'un bellissimo disegno, per dipignerlo in un di que' tondi nei quali si porta da mangiare alle donne di parto; nel quale disegno era in un partimento riquadrato ed accomodato sotto e sopra con bellissime figure la vita dell'uomo, cioè tutte l'età della vita umana, che posavano ciascuna sopra diversi festoni appropriati a quella età secondo il tempo; nel quale bizzarro spartimento erano accomodati in due ovati bislunghi la figura del Sole e della Luna, e nel mezzo Iasais (29), città d'Egitto, che dinanzi al tempio della Dea Pallade dimandava sapienza, quasi volendo mostrare che ai nati figliuoli si doverebbe innanzi ad ogni altra cosa pregare sapienza e bontà. Questo disegno tenne poi sempre Piero così caro come fusse stato, anzi come era, una bellissima gioia. Non molto dopo avendo scritto il detto Piero ed altri amici a Francesco che avrebbe fatto bene a tornare alla patria, perciocchè si teneva per fermo che sarebbe stato adoperato dal signor duca Cosimo che non

aveva maestri intorno se non lunghi ed irresoluti, si risolvè finalmente (confidando anco molto nel favore di M. Alamanno fratello del cardinale e zio del duca) a tornarsene a Fiorenza: e così venuto, prima che altro tentasse, dipinse al detto M. Alamanno Salviati un bellissimo quadro di nostra Donna, il quale lavorò in una stanza che teneva nell'opera di santa Maria del Fiore Francesco dal Prato (30), il quale allora di orefice e maestro di tausia s'era dato a gettare figurette di bronzo ed a dipingere con suo molto utile ed onore: nel medesimo luogo, dico, dove stava colui come ufficiale sopra i legnami dell'opera, ritrasse Francesco l'amico suo Piero di Marcone, ed Avveduto del Cegia vaiaio e suo amicissimo, il quale Avveduto, oltre a molte altre cose che ha di mano di Francesco, ha il ritratto di lui stesso, fatto a olio e di sua mano, naturalissimo. Il sopraddetto quadro di nostra Donna, essendo finito, che fu in bottega del Tasso intagliatore di legname ed allora architettore di palazzo, fu veduto da molti e lodato infinitamente. Ma quello che anco più lo fece tenere pittura rara, si fu che il Tasso, il quale soleva biasimare quasi ogni cosa, la lodava senza fine; e che fu più, disse a M. Pierfrancesco maiordomo che sarebbe stato ottimamente fatto che il duca avesse dato da lavorare a Francesco alcuna cosa d'importanza; il quale M. Pierfrancesco e Cristofano Rinieri, che avevano gli orecchi del duca, fecero sì fatto uffizio, che parlando M. Alamanno a sua Eccellenza, e dicendogli che Francesco desiderava che gli fusse dato a dipignere il salotto dell'udienza che è dinanzi alla cappella del palazzo ducale (31), e che non si curava d'altro pagamento, ella si contentò che ciò gli fusse conceduto. Perchè avendo Francesco fatto in disegni piccoli il trionfo e molte storie de' fatti di Furio Cammillo, si mise a fare lo spartimento di quel salotto, secondo le rotture dei vani delle finestre e delle porte, che sono quali più alte quali più basse, e non fu piccola difficultà ridurre il detto spartimento in modo, che avesse ordine e non guastasse le storie. Nella faccia, dove è la porta per la quale si entra nel salotto, rimanevano due vani grandi divisi dalla porta; dirimpetto a questa, dove sono le tre finestre che guardano in piazza, ne rimanevano quattro, ma non più larghi che circa tre braccia l'uno; nella testa che è a man ritta entrando, dove sono due finestre che rispondono similmente in piazza da un altro lato, erano tre vani simili, cioè di tre braccia circa; e nella testa che è a man manca dirimpetto a questa, essendo la porta di marmo che entra nella cappella e una finestra con una grata di bronzo, non rimaneva

se non un vano grande da potervi accomoda-re cosa di momento. In questa facciata adun-que della cappella dentro a un ornamento di pilastri corinti che reggono un architrave, il quale ha uno sfondato di sotto dove pendono due ricchissimi festoni e due pendagli di va-riate frutte molto bene contraffatte, e sopra cui siede un putto ignudo che tiene l'arme ducale, cioè di casa Medici e Toledo, fece due storie: a man ritta Cammillo che coman-da che quel maestro di scuola sia dato in pre-da a' fanciulli suoi scolari, e nell'altra il me-desimo che, mentre l'esercito combatte ed il fuoco arde gli steccati ed alloggiamenti del campo, rompe i Galli; e accanto, dove segui-ta il medesimo ordine di pilastri, fece, gran-de quanto il vivo, una Occasione che ha preso la Fortuna per lo crine, ed alcune im-prese di sua Eccellenza con molti ornamenti fatti con grazia maravigliosa. Nella facciata maggiore, dove sono due gran vani divisi dalla porta principale, fece due storie grandi e bellissime: nella prima sono Galli che pe-sando l'oro del tributo vi aggiungono una spada, acciò sia il peso maggiore, e Cammil-lo che, sdegnato, con la virtù dell'armi si libera dal tributo; la quale storia è bellissi-ma, copiosa di figure, di paesi, d'antichità, e di vasi benissimo ed in diverse maniere finti d'oro e d'argento. Nell'altra storia ac-canto a questa è Cammillo sopra il carro trion-fale tirato da quattro cavalli, ed in alto la Fama che lo corona; dinanzi al carro sono sacer-doti con la statua della Dea Giunone, con va-si in mano molto riccamente abbigliati, e con alcuni trofei e spoglie bellissime; d'intorno al carro sono infiniti prigioni in diverse atti-tudini, e dietro i soldati dell'esercito armati, fra i quali ritrasse Francesco se stesso tanto bene, che par vivo; nel lontano, dove passa il trionfo, è una Roma molto bella, e sopra la porta è una Pace di chiaroscuro con certi prigioni, la quale abbrucia l'armi; il che tutto fu fatto da Francesco con tanta diligen-za e studio, che non può vedersi più bell'o-pra (32). Nell'altra faccia che è volta a po-nente fece nel mezzo a ne'maggiori vani in una nicchia Marte armato, e sotto quello una figura ignuda finta per un Gallo con la cresta in capo simile a quella de'galli natu-rali, ed in un'altra nicchia Diana succinta di pelle, che si cava una freccia del turcasso, e con un cane. Ne'due canti di verso l'altre due facciate sono due Tempi, uno che aggiu-sta i pesi con le bilance; e l'altro che tem-pra versando l'acqua di due vasi l'uno nell'al-tro. Nell'ultima facciata dirimpetto alla cap-pella, la quale volta a tramontana, è da un canto a man ritta il Sole figurato nel modo che gli Egizj il mostrano, e dall'altro la Lu-

na nel medesimo modo; nel mezzo è il Favo-re, finto in un giovane ignudo in cima della ruota, ed in mezzo da un lato all'Invidia, all'Odio, ed alla Maldicenza, e dall'altro a-gli Onori, al Diletto ed a tutte l'altre cose descritte da Luciano. Sopra le finestre è un fregio tutto pieno di bellissimi ignudi grandi quanto il vivo ed in diverse forme ed atti-tudini, con alcune storie similmente de' fat-ti di Cammillo; e dirimpetto alla Pace che arde l'arme è il fiume Arno, che avendo un corno di dovizia abbondantissimo, scuopre (alzando con una mano un panno) una Fio-renza, e la grandezza de' suoi pontefici e gli eroi di casa Medici. Vi fece oltre di ciò un basamento che gira intorno a queste sto-rie e nicchie con alcuni termini di femmi-na che reggono festoni; e nel mezzo sono certi ovati con storie di popoli che adornano una sfinge ed il fiume Arno. Mise Francesco in fare quest'opera tutta quella diligenza e stu-dio che è possibile, la condusse felicemente, ancorachè avesse molte contrarietà, per la-sciar nella patria un'opera degna di se e di tanto principe. Era Francesco di natura malinconico, e le più volte non si curava, quando era a lavorare, d'avere intorno niu-no, ma nondimeno quando a principio co-minciò quest'opera, quasi sforzando la natu-ra e facendo il liberale, con molta dimesti-chezza lasciava che il Tasso ed altri amici suoi, che gli avevano fatto qualche servizio, stessono a vederlo lavorare, carezzandogli in tutti i modi che sapeva. Quando poi ebbe preso, secondo che dicono, pratica della cor-te, e che gli parve essere in favore, tornando alla natura sua collorosa e mordace, non a-veva loro alcun rispetto; anzi, che era peggio, con parole mordacissime, come soleva (il che servì per una scusa a' suoi avversarj) tassava e biasimava l'opere altrui, e sè e le sue po-neva sopra le stelle. Questi modi dispiacen-do ai più, e medesimamente a certi artefici, gli acquistarono tanto odio, che il Tasso e molti altri, che d'amici gli erano divenuti contrarj, gli cominciarono a dar che fare e che pensare. Perciocchè, sebbene lodavano l'eccellenza che era in lui dell'arte, e la faci-lità e prestezza con le quali conduceva l'o-pere interamente e benissimo, non mancava loro dall'altro lato che biasimare: e perchè se gli avessino lasciato pigliar piede, ed acco-modare le cose sue, non avrebbono poi potu-to. offenderlo e nuocergli, cominciarono a buon'ora a dargli che fare e molestarlo. Per-chè ristrettisi insieme molti dell'arte ed altri, e fatta una setta, cominciarono a seminare fra i maggiori che l'opera del salotto non riu-sciva, e che, lavorando per pratica, non i-studiava cosa che facesse. Nel che il lacerava-

no veramente a torto: perciocchè, sebbene non istentava a condurre le sue opere come facevano essi, non è però che egli non istudiasse, e che le sue cose non avessero invenzione e grazia infinita, nè che non fussero ottimamente messe in opera. Ma non potendo i detti avversarj superare con l'opere la virtù di lui, volevano con sì fatte parole e biasimi sotterrarla. Ma ha finalmente troppa forza la virtù ed il vero. Da principio si fece Francesco beffe di cotali rumori, ma veggendoli poi crescere oltre il convenevole, se ne dolse più volte col duca: ma non veggendosi che quel signore gli facesse in apparenza quegli favori ch'egli arebbe voluto, e parendo che non curasse quelle sue doglianze, cominciò Francesco a cascare di maniera, che presogli i suoi contrarj animo addosso, misono fuori una voce che le sue storie della sala s'avevano a gettare per terra, e che non piacevano, nè avevano in sè parte niuna di bontà. Le quali tutte cose, che gli puntavano contra con invidia e maledicenza incredibile de' suoi avversarj, avevano ridotto Francesco a tale, che se non fusse stata la bontà di M. Lelio Torelli, di M. Pasquino Bertini, e d'altri amici suoi, egli si sarebbe levato dinanzi a costoro; il che era appunto quello che eglino desideravano. Ma questi soprad-detti amici suoi, confortandolo tuttavia a finire l'opera della sala e altre che aveva fra mano, il rattennono, siccome feciono anco molti altri amici suoi fuori di Firenze, ai quali scrisse queste sue persecuzioni. E fra gli altri Giorgio Vasari, in rispondendo a una lettera che sopra ciò gli scrisse il Salviati, lo confortò sempre ad avere pazienza, perchè la virtù perseguitata raffinisce come al fuoco l'oro; aggiungendo che era per venir tempo che sarebbe conosciuta la sua virtù ed ingegno, che non si dolesse se non di se, che anco non conosceva gli umori, e come son fatti gli uomini e gli artefici della sua patria. Non ostante dunque tante contrarietà e persecuzioni, che ebbe il povero Francesco, finì quel salotto, cioè il lavoro che aveva tolto a fare in fresco nelle facciate, perciocchè nel palco ovvero soffittato non fu bisogno che lavorasse alcuna cosa, essendo tanto riccamente intagliato e messo tutto d'oro, che, per sì fatta, non si può vedere opera più bella. E per accompagnare ogni cosa fece fare il palco di nuovo due finestre di vetro con l'imprese ed arme sue e di Carlo V, che non si può far di quel lavoro meglio, che furono condotte da Battista dal Borro pittore aretino raro in questa professione. Dopo questa fece Francesco per sua Eccellenza il palco del salotto ove si mangia il verno, con molte imprese e figurine a tempera, ed un bellissimo scrittoio

che risponde sopra la camera verde. Ritrasse similmente alcuni de'figliuoli del duca; ed un anno per carnevale fece nella sala grande la scena e prospettiva d'una commedia che si recitò, con tanta bellezza e diversa maniera da quelle che erano state fatte in Fiorenza insino allora, che ella fu giudicata superiore a tutte. Nè di questo è da maravigliarsi, essendo verissimo che Francesco in tutte le sue cose fu sempre di gran giudizio, vario, e copioso d'invenzione, e che più, possedeva le cose del disegno, ed aveva più bella maniera, che qualunque altro fusse allora a Fiorenza, ed i colori maneggiava con molta pratica e vaghezza. Fece ancora la testa, ovvero ritratto del signor Giovanni de'Medici padre del duca Cosimo, che fu bellissima, la quale è oggi nella guardaroba di detto signor duca. A Cristofano Rinieri suo amicissimo fece un quadro di nostra Donna molto bello, che è oggi nell'udienza della decima. A Ridolfo Landi fece in un quadro una Carità, che non può esser più bella (33); ed a Simon Corsi fece similmente un quadro di nostra Donna, che fu molto lodato. A M. Donato Acciaiuoli cavalier di Rodi, col quale tenne sempre singolar dimestichezza, fece certi quadretti che sono bellissimi. Dipinse similmente in una tavola un Cristo che mostra a S. Tommaso, il quale non credeva che fusse nuovamente risuscitato, i luoghi delle piaghe e ferite che aveva ricevute dai Giudei; la quale tavola fu da Tommaso Guadagni condotta in Francia e posta in una chiesa di Lione alla cappella de'Fiorentini (34). Fece parimente Francesco a riquisizione del detto Cristofano Rinieri e di maestro Giovanni Rosto arazziere fiammingo tutta la storia di Tarquinio e Lucrezia Romana in molti cartoni, che essendo poi messi in opera di panni d'arazzo fatti d'oro, di seta, e filaticci, riuscì opera maravigliosa; la qual cosa intendendo il duca, che allora faceva fare panni similmente d'arazzo al detto maestro Giovanni in Fiorenza per la sala de'Dugento, tutti d'oro e di seta, ed aveva fatto far cartoni delle storie di Iosetto Ebreo al Bronzino ed al Pontormo, come s'è detto, volle che anco Francesco ne facesse un cartone, che fu quello dell'interpretazione delle sette vacche grasse e magre; nel quale cartone, dico, mise Francesco tutta quella diligenza che in simile opera si può maggiore, e che hanno di bisogno le pitture che si tessono. Invenzioni capricciose, componimenti varj vogliono aver le figure che spicchino l'una dall'altra, perchè abbiano rilievo e vengano allegre ne'colori, ricche negli abiti e vestiti? Dove essendo poi questo panno e gli altri riusciti bene, si risolvè sua Eccellenza di mettere l'arte in

Fiorenza, e la fece insegnare a alcuni putti, i quali cresciuti fanno ora opere eccellentissime per questo duca. Fece anco un bellissimo quadro di nostra Donna pur a olio, che è oggi in camera di messer Alessandro figliuolo di messer Ottaviano de' Medici. Al detto messer Pasquino Bertini fece in tela un altro quadro di nostra Donna con Cristo e S. Giovanni fanciulletti, che ridono d'un pappagallo che hanno tra mano, il quale fu opera capricciosa e molto vaga; ed al medesimo fece un disegno bellissimo d'un Crocifisso alto quasi un braccio con una Maddalena a'piedi in sì nuova e vaga maniera, che è una maraviglia; il qual disegno avendo M. Salvestro Bertini accomodato a Girolamo Razzi suo amicissimo, che oggi è don Silvano (35), ne furono coloriti due da Carlo da Loro, che n'ha poi fatti molti altri che sono per Firenze. Avendo Giovanni e Piero d'Agostino Dini fatta in Santa Croce entrando per la porta di mezzo a man ritta una cappella di macigni molto ricca, ed una sepoltura per Agostino ed altri di casa loro, diedero a fare la tavola di quella a Francesco, il quale vi dipinse Cristo che è deposto di croce da Iosefo ab Arimatia e da Nicodemo, ed a'piedi la nostra Donna svenuta con Maria Maddalena, S. Giovanni, e l'altre Marie; la quale fu condotta da Francesco con tanta arte e studio, che non solo Cristo nudo è bellissimo, ma insieme tutte l'altre figure ben disposte e colorite con forza e rilievo (36). Ed ancora che da principio fusse questa tavola dagli avversarj di Francesco biasimata, ella gli acquistò nondimeno gran nome nell'universale; e chi n'ha fatto dopo lui a concorrenza, non l'ha superato. Fece il medesimo avanti che partisse di Firenze il ritratto del già detto M. Lelio Torelli, ed alcune altre cose di non molta importanza, delle quali non so i particolari. Ma fra l'altre cose diede fine a una carta, la quale aveva disegnata molto prima in Roma, della conversione di S. Paolo, che è bellissima, la quale fece intagliare in rame Enea Vico da Parma in Fiorenza; ed il duca si contentò trattenerlo, infino a che fusse ciò fatto, in Fiorenza con i suoi soliti stipendi e provvisione; nel qual tempo, che fu l'anno 1548, essendo Giorgio Vasari in Arimini a lavorare a fresco ed a olio l'opere, delle quali si è favellato in altro luogo, gli scrisse Francesco una lunga lettera, ragguagliandolo per appunto d'ogni cosa, e come le sue cose passavano in Fiorenza, ed in particolare d'aver fatto un disegno per la cappella maggiore di S. Lorenzo, che di ordine del signor duca s'aveva a dipignere; ma che intorno a ciò era stato fatto malissimo ufficio per lui appresso sua Eccellenza, e

che, oltre all'altre cose, teneva quasi per fermo che messer Pierfrancesco maiordomo non avesse mostro il suo disegno, onde era stata allogata l'opera al Pontormo; ed ultimamente che per queste cagioni se ne tornava a Roma malissimo sodisfatto degli uomini ed artefici della sua patria. Tornato dunque in Roma, avendo comperata una casa vicina al palazzo del cardinale Farnese, mentre si andava trattenendo con lavorare alcune cose di non molta importanza, gli fu dal detto cardinale per mezzo di M. Annibale Caro e di don Giulio Clovio (37) data a dipignere la cappella del palazzo di S. Giorgio, nella quale fece bellissimi partimenti di stucchi ed una graziosa volta a fresco con molte figure e storie di S. Lorenzo, ed in una tavola di pietra a olio la natività di Cristo, accomodando in quell'opera, che fu bellissima, il ritratto di detto cardinale. Dopo essendogli allogato un altro lavoro nella già detta compagnia della Misericordia (38), dove aveva fatto Iacopo del Conte la predica ed il battesimo di S. Giovanni, nelle quali, sebbene non aveva passato Francesco, si era portato benissimo; e dove avevano fatto alcune altre cose Battista Franco Viniziano (39) e Pirro Ligorio (40), fece Francesco in questa parte, che è appunto accanto all'altra sua storia della Visitazione, la natività di esso S. Giovanni; la quale sebbene condusse ottimamente, ella nondimeno non fu pari alla prima. Parimente in testa di detta compagnia fece per M. Bartolommeo Bussotti due figure in fresco, cioè S. Andrea e S. Bartolommeo Apostoli, molto belli (41), i quali mettono in mezzo la tavola dell'altare, nella quale è un deposto di croce di mano del detto Iacopo del Conte, che è bonissima pittura e la migliore opera che insino allora avesse mai fatto. L'anno 1550 essendo stato eletto sommo pontefice Giulio III, nell'apparato della coronazione, per l'arco che si fece sopra la scala di S. Pietro, fece Francesco alcune storie di chiaroscuro molto belle. E dopo essendosi fatto nella Minerva dalla compagnia del Sacramento il medesimo anno un sepolcro con molti gradi ed ordini di colonne, fece in quello alcune storie e figure di terretta, che furono tenute bellissime. In una cappella di S. Lorenzo in Damaso fece due angeli in fresco, che tengono un panno, d'uno de'quali n'è il disegno nel nostro libro. Dipinse a fresco nel refettorio di S. Salvatore del Lauro a Monte Giordano, nella facciata principale, le nozze di Cana Galilea, nelle quali fece Gesù Cristo dell'acqua vino, con gran numero di figure; e dalle bande alcuni santi e papa Eugenio IV, che fu di quell'ordine, ed altri fondatori; e di dentro sopra la porta

di detto refettorio fece in un quadro a olio S. Giorgio che ammazza il serpente; la quale opera condusse con molta pratica, finezza, e vaghezza di colori. Quasi ne' medesimi tempi mandò a Fiorenza a M. Alamanno Salviati un quadro grande, nel quale sono dipinti Adamo ed Eva, che nel Paradiso terrestre mangiano d'intorno all'albero della vita il pomo vietato, che è una bellissima opera (42). Dipinse Francesco al signor Ranuccio cardinale Sant'Agnolo di casa Farnese, nel salotto che è dinanzi alla maggior sala del palazzo de' Farnesi, due facciate con bellissimo capriccio. In una fece il signor Ranuccio Farnese il vecchio, che da Eugenio IV riceve il bastone del capitanato di Santa Chiesa, con alcune virtù; e nell'altra papa Paolo III Farnese, che dà il bastone della Chiesa al sig. Pier Luigi, e mentre si vede venire da lontano Carlo V imperatore accompagnato da Alessandro cardinal Farnese e da altri signori ritratti di naturale. Ed in questa, oltra le dette e molte altre cose, dipinse una Fama ed altre figure che sono molto ben fatte. Ma è ben vero che quest'opera non fu del tutto finita da lui, ma da Taddeo Zucchero da Sant'Agnolo, come si dirà a suo luogo (43). Diede proporzione e fine alla cappella del Popolo che già fra Bastiano Viniziano aveva cominciata per Agostino Chigi, che non essendo finita, Francesco la finì, come s'è ragionato in fra Bastiano nella vita sua (44). Al cardinal Riccio da Montepulciano dipinse nel suo palazzo di strada Giulia una bellissima sala, dove fece a fresco in più quadri molte storie di David, e fra l'altre una Bersabè in un bagno che si lava con molte altre femmine, mentre David la sta a vedere, è una storia molto ben composta, graziosa, e tanto piena d'invenzione, quanto altra che si possa vedere. In un altro quadro è la morte di Uria; in uno l'Arca, a cui vanno molti suoni innanzi; ed insomma, dopo alcune altre, una battaglia che fa David con i suoi nimici, molto ben composta. E per dirlo brevemente, l'opera di questa sala è tutta piena di grazia, di bellissime fantasie, e di molte capricciose ed ingegnose invenzioni. Lo spartimento è fatto con molte considerazioni, ed il colorito è vaghissimo. E per dire il vero sentendosi Francesco gagliardo e copioso d'invenzione, ed avendo la mano ubbidiente all'ingegno, arebbe voluto sempre avere opere grandi e straordinarie alle mani: e non per altro fu strano nel conversare con gli amici, se non perchè essendo vario ed in certe cose poco stabile, quello che oggi gli piaceva, domani aveva in odio; e fece pochi lavori d'importanza che non avesse in ultimo a contendere del prezzo; per le

quali cose era fuggito da molti. Dopo queste opere avendo Andrea Tassini a mandar un pittore al re di Francia, ed avendo l'anno 1554 invano ricercato Giorgio Vasari, che rispose non volere per qualsivoglia gran provvisione o promesse o speranza partirsi dal servizio del duca Cosimo suo signore, convenne finalmente con Francesco, e lo condusse in Francia, con obbligo di satisfarlo in Roma, non lo satisfacendo in Francia. Ma prima che esso Francesco partisse di Roma, come quello che pensò non avervi mai più a ritornare, vendè la casa, le masserizie, ed ogni altra cosa, eccetto gli uffici che aveva. Ma la cosa non riuscì come si aveva promesso, perciocchè arrivato a Parigi, dove da messer Francesco Primaticcio, abate di San Martino e pittore ed architetto del re, fu ricevuto benignamente e con molte cortesie, fu subito conosciuto, per quello che si dice, per un uomo così fatto; conciofussechè non vedesse cosa nè del Rosso nè d'altri maestri, la quale egli alla scoperta o così destramente non biasimasse. Onde aspettando ognuno da lui qualche gran cosa, fu dal cardinale di Loreno, che là l'aveva condotto, messo a fare alcune pitture in un suo palazzo a Dampiera: perchè, avendo fatto molti disegni, mise finalmente mano all'opera, facendo alcuni quadri di storie a fresco sopra cornicioni di cammini, ed uno studiolo pieno di storie, che dicono che fu di gran fattura. Ma checchè se ne fusse cagione, non gli furono cotali opere molto lodate. Oltre di queste non vi fu mai Francesco molto amato, per esser di natura tutto contraria a quella degli uomini di quel paese, essendo che, quanto vi sono avuti cari ed amati gli uomini allegri e gioviali che vivono alla libera e si trovano volentieri in brigata ed a far banchetti, tanto vi sono, non dico fuggiti, ma meno amati e carezzati coloro che sono, come Francesco era, di natura malinconico, sobrio, mal sano, e stitico. Ma di alcune cose arebbe meritato scusa, però che se la sua complessione non comportava che s'avviluppasse ne' pasti, e nel mangiar troppo e bere, arebbe potuto essere più dolce nel conversare; e, che è peggio, dove suo debito era, secondo l'uso del paese e di quelle corti, farsi vedere e corteggiare, egli arebbe voluto, e parevagli meritarlo, essere da tutto il mondo corteggiato. In ultimo essendo quel re occupato in alcune guerre, e parimente il cardinale, e mancando le provvisioni e promesse, si risolvè Francesco, dopo essere stato là venti mesi, a ritornarsene in Italia. E così condottosi a Milano (dove dal cavalier Lione Aretino fu cortesemente ricevuto in una sua casa, la quale si ha fabbricata, ornatissima e tutta piena di statue antiche e moderne, e di figu-

re di gesso formate da cose rare come in altro luogo si dirà), dimorato che quivi fu quindici giorni, e riposatosi, se ne venne a Fiorenza; dove avendo trovato Giorgio Vasari, e dettogli quanto aveva ben fatto a non andare in Francia,' gli contò cose da farne fuggire la voglia a chiunque d'andarvi l'avesse maggiore. Da Firenze tornatosene Francesco a Roma, mosse un piato a' mallevadori che erano entrati per le sue provvisioni del cardinale di Loreno, e gli strinse a pagargli ogni cosa; e riscosso i danari comperò, oltre ad altri che vi avea prima, alcuni uffizi, con animo risoluto di voler badare a vivere, conoscendosi mal sano ed avere in tutto guasta la complessione. Ma ciò non ostante avrebbe voluto essere impiegato in opere grandi; ma non gli venendo fatto così presto, si trattenne un pezzo in facendo quadri e ritratti. Morto papa Paolo IV, essendo creato Pio similmente IV che, dilettandosi assai di fabbricare, si serviva nelle cose di architettura di Pirro Ligorio, ordinò sua Santità che il cardinale Alessandro Farnese e l'Emulio facessono finire la sala grande, detta dei Re, a Daniello da Volterra, che l'aveva già cominciata. Fece ogni opera il detto reverendissimo Farnese perchè Francesco n'avesse la metà; nel che fare essendo lungo combattimento fra Daniello e Francesco, e massimamente adoperandosi Michelagnolo Buonarroti in favore di Daniello, non se ne venne per un pezzo a fine. Intanto essendo andato il Vasari con Giovanni cardinale de' Medici figliuolo del duca Cosimo a Roma, nel raccontargli Francesco molte sue disavventure, e quelle particolarmente, nelle quali per le cagioni dette pur ora si ritrovava, gli mostrò Giorgio che molto amava la virtù di quell'uomo, che egli si era insino allora assai male governato; e che lasciasse per l'avvenire fare a lui (45), perciocchè farebbe in guisa che per ogni modo gli toccherebbe a fare la metà della detta sala de'Re: la quale non poteva Daniello fare da per se, essendo uomo lungo ed irresoluto, e non forse così gran valent'uomo ed universale come Francesco. Così dunque stando le cose, e per allora non si facendo altro, fu ricerco Giorgio non molti giorni dopo dal papa di fare una parte di detta sala; ma avendo egli risposto che nel palazzo del duca Cosimo suo signore aveva a farne una tre volte maggiore di quella, ed oltra ciò che era sì male stato trattato da papa Giulio III, per lo quale aveva fatto molte fatiche alla vigna al Monte, ed altrove, che non sapeva più che si sperare da certi uomini; aggiugnendo che avendo egli fatta al medesimo, senza esserne stato pagato, una tavola in palazzo, dentrovi Cristo che nel mare di Tiberiade chiama dalle reti Pietro ed Andrea (la quale gli era stata levata da papa Paolo IV da una cappella che avea fatta Giulio sopra il corridore di Belvedere, e doveva esser mandata a Milano), sua Santità volesse fargliela o rendere o pagare: alle quali cose rispondendo il papa disse (o vero, o non vero che così fusse) non sapere alcuna cosa di detta tavola, e volerla vedere. Perchè fattala venire, veduta che sua Santità l'ebbe a mal lume, si contentò che ella gli fusse renduta. Dopo, rappiccatosi il ragionamento della sala, disse Giorgio al papa liberamente, che Francesco era il primo e miglior pittore di Roma, e che non potendo niun meglio servirlo di lui, era da farne capitale; e che sebbene il Buonarroto ed il cardinale di Carpi favorivano Daniello, lo facevano più per interesse dell'amicizia, e forse come appassionati, che per altro. Ma per tornare alla tavola, non fu sì tosto partito Giorgio dal papa, che l'ebbe mandata a casa di Francesco, il quale poi di Roma gliela fece condurre in Arezzo, dove, come in altro luogo abbiam detto, è stata dal Vasari con ricca ed onorata spesa nella pieve di quella città collocata. Stando le cose della sala de'Re nel modo che si è detto di sopra, nel partire il duca Cosimo da Siena per andar a Roma, il Vasari che era andato insin lì con sua Eccellenza gli raccomandò caldamente il Salviati, acciò gli facesse favore appresso al papa, ed a Francesco scrisse quanto aveva da fare giunto che fusse il duca in Roma; nel che non uscì punto Francesco del consiglio datogli da Giorgio: perchè andando a far reverenza al duca, fu veduto con bonissima cera da sua Eccellenza, e poco appresso fatto tale ufficio per lui appresso sua Santità, che gli fu allogata mezza la detta sala; alla quale opera mettendo mano, prima che altro facesse, gettò a terra una storia stata cominciata da Daniello, onde furono poi fra loro molte contese. Serviva, come s'è già detto, questo pontefice nelle cose d'architettura Pirro Ligorio, il quale aveva molto da principio favorito Francesco, ed arebbe seguitato; ma colui non tenendo più conto nè di Pirro nè d'altri, poichè ebbe cominciato a lavorare, fu cagione che d'amico gli divenne in un certo modo avversario, e se ne videro manifestissimi segni: perciocchè Pirro cominciò a dire al papa che essendo in Roma molti giovani pittori e valent'uomini, che a voler cavar le mani di quella sala sarebbe stato ben fatto allogar loro una storia per uno, e vederne una volta il fine. I quali modi di Pirro, a cui si vedeva che il papa in ciò acconsentiva, dispiacquero tanto a Francesco, che tutto sdegnato si tolse giù dal lavoro e dalle contenzioni, parendogli che poca stima fusse fatta di lui; e

così montato a cavallo, senza far motto a niuno, se ne venne a Fiorenza; dove tutto fantastico, senza tener conto d'amico che avesse, si pose in uno albergo, come non fusse stato di questa patria, e non vi avesse nè conoscenza nè chi fusse in cosa alcuna per lui. Dopo, avendo baciato le mani al duca, fu in modo accarezzato, che si sarebbe potuto sperare qualche cosa di buono, se Francesco fusse stato d'altra natura e si fusse attenuto al consiglio di Giorgio, il quale lo consigliava a vendere gli uffici che aveva in Roma, e ridursi in Fiorenza a godere la patria e gli amici, per fuggire il pericolo di perdere insieme con la vita tutto il frutto del suo sudore e fatiche intollerabili. Ma Francesco guidato dal senso, dalla collora e dal desiderio di vendicarsi, si risolvette volere tornare a Roma ad ogni modo fra pochi giorni. Intanto levandosi di su quell'albergo, a' prieghi degli amici, si ritirò in casa di messer Marco Finale priore di S. Apostolo; dove fece quasi per passarsi tempo a M. Iacopo Salviati sopra tela d'argento una Pietà colorita con la nostra Donna e l'altre Marie, che fu cosa bellissima; rinfrescò di colori un tondo d'arme ducale, che altra volta aveva fatta e posta sopra la porta del palazzo di M. Alamanno, ed al detto M. Iacopo fece un bellissimo libro di abiti bizzarri ed acconciature diverse d'uomini e cavalli per mascherate: perchè ebbe infinite cortesie dall'amorevolezza di quel signore, che si doleva della fantastica e strana natura di Francesco, il quale non potè mai questa volta, come l'altre avea fatto, tirarselo in casa. Finalmente avendo Francesco a partire per Roma, Giorgio, come amico, gli ricordò che essendo ricco, d'età, mal complessionato, e poco più atto alle fatiche, badasse a vivere quietamente e lasciate le gare e le contenzioni; il che non arebbe potuto fare comodamente, avendosi acquistato roba ed onore abbastanza, se non fusse stato troppo avaro e disideroso di guadagnare. Lo confortò oltre ciò a vendere gran parte degli uffici che aveva, ed a accomodare le sue cose in modo, che in ogni bisogno o accidente che venisse, potesse ricordarsi degli amici e di coloro che l'avevano con fede e con amore servito. Promise Francesco di ben fare e dire, e confessò che Giorgio gli diceva il vero: ma come al più degli uomini addiviene, che danno tempo al tempo, non ne fece altro. Arrivato Francesco in Roma, trovò che il cardinale Emulio avea allogate le storie della sala, e datone due a Taddeo Zuccheri da Sant'Agnolo, una a Livio da Forlì (46), un'altra a Orazio da Bologna (47), una a Girolamo Sermoneta, e l'altre ad altri. La qual cosa avvisando Francesco a Giorgio, e dimandan-

do se era bene che seguitasse quella che avea cominciata, gli fu risposto che sarebbe stato ben fatto, dopo tanti disegni piccoli e cartoni grandi, che n'avesse finita una; non ostante che a tanti da molto meno di lui fusse stato sforzo d'avvicinarsi con l'operare quanto potesse il più alle pitture della facciata e volta del Buonarroto nella cappella di Sisto, ed a quelle della Paolina: perciocchè, veduta che fusse stata la sua, si sarebbono l'altre allogate a lui; avvertendolo a non curarsi nè d'utile, nè di danari, o dispiacere che gli fusse fatto da chi governava quell'opera, però che troppo più importa l'onore che qualunque altra cosa: delle quali tutte lettere e proposte e risposte ne sono le copie e gli originali fra quelle che teniamo noi per memoria di tant'uomo nostro amicissimo, e per quelle che di nostra mano deono essere state fra le sue cose ritrovate. Stando Francesco dopo queste cose sdegnato e non ben risoluto di quello che far volesse, afflitto dell'animo, mal sano del corpo, ed indebolito dal continuo medicarsi, si ammalò finalmente del male della morte, che in poco tempo il condusse all'estremo, senza avergli dato tempo di potere disporre delle sue cose interamente. A un suo creato, chiamato Annibale, figliuolo di Nanni di Baccio Bigio scudi sessanta l'anno in su 'l Monte delle farine, quattordici quadri, e tutti i disegni, ed altre cose dell'arte. Il resto delle sue cose lasciò a suor Gabbriella sua sorella monaca, ancorchè io intenda che ella non ebbe, come si dice, del sacco le corde. Tuttavia le dovette venire in mano un quadro dipinto sopra tela d'argento con un ricamo intorno, il quale avea fatto per lo re di Portogallo, o di Polonia ch'e' si fusse, e lo lasciò a lei acciò il tenesse per memoria di lui. Tutte l'altre cose, cioè gli uffici che aveva dopo intollerabili fatiche comperati, tutti si perderono. Morì Francesco il giorno di S. Martino a'dì 11 di novembre l'anno 1563, e fu sepolto in S. Ieronimo, chiesa vicina alla casa dove abitava. Fu la morte di Francesco di grandissimo danno e perdita all'arte, perchè sebbene avea cinquantaquattro anni, ed era mal sano, ad ogni modo continuamente studiava e lavorava; ed in questo ultimo s'era dato a lavorare di musaico, e si vede che era capriccioso ed avrebbe voluto far molte cose, e s'egli avesse trovato un principe che avesse conosciuto il suo umore, e datogli da far lavori secondo il suo capriccio avrebbe fatto cose maravigliose; perchè era, come abbiam detto, ricco, abbondante e copiosissimo nell'invenzione di tutte le cose, e universale in tut-

te le parti della pittura. Dava alle sue teste di tutte le maniere bellissima grazia, e possedeva gl'ignudi bene quanto altro pittore de'tempi suoi. Ebbe nel fare de'panni una molta graziata e gentile maniera, acconciandogli in modo, che si vedeva sempre nelle parti, dove sta bene, l'ignudo; ed abbigliando sempre con nuovi modi di vestiri le sue figure, fu capriccioso e vario nell'acconciature de'capi, ne'calzari, ed in ogni altra sorte d'ornamenti. Maneggiava i colori a olio, a tempera ed a fresco in modo, che si può affermare lui essere stato uno de'più valenti, spediti, fieri, e solleciti artefici della nostra età; e noi che l'abbiamo praticato tanti anni, ne possiamo fare rettamente testimonianza. Ed ancora che fra noi sia stata sempre, per lo desiderio che hanno i buoni artefici di passare l'un l'altro, qualche onesta emulazione, non però mai, quanto all'interesse dell'amicizia appartiene, è mancato fra noi l'affezione e l'amore; sebbene, dico, ciascuno di noi a concorrenza l'un dell'altro ha lavorato ne'più famosi luoghi d'Italia, come si può vedere in un infinito numero di lettere che appresso di me sono, come ho detto, di mano di Francesco. Era il Salviati amorevole di natura, ma sospettoso, facile a credere ogni cosa, acuto, sottile, e penetrativo; e quando si metteva a ragionare d'alcuni delle nostri arti, o per burla o da dovero, offendeva alquanto, e tal volta toccava insino in sul vivo. Piacevagli il praticare con persone letterate e con grand'uomini, ed ebbe sempre in odio gli artefici plebei, ancorchè fussino in alcuna cosa virtuosi. Fuggiva certi che sempre dicono male, e, quando si veniva a ragionamento di loro, gli lacerava senza rispetto; ma sopra tutto gli dispiacevano le giunterie che fanno alcuna volta gli artefici, delle quali, essendo stato in Francia ed uditone alcune, sapeva troppo bene ragionare. Usava alcuna volta (per meno essere offeso dalla malinconia) trovarsi con gli amici e far forza di star allegro. Ma finalmente quella sua sì fatta natura irresoluta, sospettosa, e solitaria non fece danno se non a lui. Fu suo grandissimo amico Manno Fiorentino orefice in Roma, uomo raro nel suo esercizio ed ottimo per costumi e bontà; e perchè egli è carico di famiglia, se Francesco avesse potuto disporre del suo, e non avesse spese tutte le sue fatiche in uffici per lasciargli al papa (48), ne arebbe fatto gran parte a questo uomo dabbene e artefice eccellente. Fu parimente suo amicissimo il sopraddetto Avveduto dell'Avveduto vaiaio, il quale fu a Francesco il più amorevole ed il più fedele di quanti altri amici avesse mai; e se fusse costui stato in Roma quando Francesco morì,

si sarebbe forse in alcune cose con migliore consiglio governato, che non fece. Fu suo creato ancora Roviale Spagnuolo, che fece molte opere seco, e da se nella chiesa di Santo Spirito di Roma una tavola, dentrovi la conversione di S. Paolo. Volle anco gran bene il Salviati a Francesco di Girolamo dal Prato (49), in compagnia del quale, come si è detto di sopra, essendo anco fanciullo, attese al disegno; il quale Francesco fu di bellissimo ingegno, e disegnò meglio che altro orefice de'suoi tempi; e non fu inferiore a Girolamo suo padre, il quale di piastra d'argento lavorò meglio qualunque cosa, che altro qual si volesse suo pari. E, secondo che dicono, veniva a costui fatto agevolmente ogni cosa, perciocchè battuta la piastra d'argento con alcuni stozzi, e quella, messo sopra un pezzo d'asse, e sotto cera, sego e pece, faceva una materia fra il duro ed il tenero, la quale spignendo con ferri in dentro ed in fuori, gli faceva riuscire quello che voleva, teste, petti, braccia, gambe, schiene, e qualunque altra cosa voleva o gli era addimandata da chi faceva far voti per appendergli a quelle sante imagini che in alcun luogo, dove avessero avuto grazie o fossero stati esauditi, si ritrovavano. Questo Francesco dunque non attendendo solamente a fare boti, come faceva il padre, lavorò anco di tausia, ed a commettere nell'acciaio oro ed argento alla damaschina, facendo fogliami, lavori, figure, e qualunque altra cosa voleva. Della qual sorte di lavoro fece un'armadura intera e bellissima da fante a piè al duca Alessandro de'Medici. E fra molte altre medaglie che fece il medesimo, quelle furono di sua mano e molto belle, che con la testa del detto duca Alessandro furono poste nne'fondamenti della fortezza della porta a Faenza (50) insieme con altre, nelle quali era da un lato la testa di papa Clemente VII, e dall'altro un Cristo ignudo con i flagelli della sua Passione. Si dilettò anco Francesco dal Prato delle cose di scultura, e gittò alcune figurette di bronzo, le quali ebbe il duca Alessandro, che furono graziosissime. Il medesimo rinettò e condusse a molta perfezione quattro figure simili fatte da Baccio Bandinelli, cioè una Leda, una Venere, un Ercole, ed un Apollo, che furono date al medesimo duca. Dispiacendo adunque a Francesco l'arte dell'orefice, e non potendo attendere alla scultura, che ha bisogno di troppe cose, si diede, avendo buon disegno, alla pittura; e perchè era persona che praticava poco nè si curava che si sapesse più che tanto che egli attendesse alla pittura, lavorò da sè molte cose. Intanto, come si disse da principio, venendo Francesco Salviati a Firenze, lavorò nelle

stanze che costui teneva nell'opera di santa Maria del Fiore il quadro di messer Alamanno. Onde con questa occasione vedendo costui il modo di fare del Salviati, si diede con molto più studio, che insino allora fatto non aveva, alla pittura, e condusse in un quadro molto bello una conversione di S. Paolo, la quale oggi è appresso Guglielmo del Tovaglia; e dopo in un quadro della medesima grandezza, dipinse le serpi che piovono addosso al popolo ebreo; in un altro fece Gesù Cristo che cava i santi padri del Limbo: i quali ultimi due, che sono bellissimi, ha oggi Filippo Spini gentiluomo che molto si diletta delle nostre arti. Ed oltre a molte altre cose piccole, che fece Francesco dal Prato, disegnò assai e bene, come si può vedere in alcuni di sua mano che sono nel nostro libro de'disegni. Morì costui l'anno 1562, e dolse molto a tutta l'accademia; perchè, oltre all'esser valent'uomo nell'arte, non fu mai il più dabbene uomo di lui. Fu allievo di Francesco Salviati Giuseppe Porta da Castelnuovo della Garfagnana, che fu chiamato anch'egli per rispetto del suo maestro Giuseppe Salviati. Costui giovanetto, l'anno 1535 essendo stato condotto in Roma da un suo zio segretario di monsignor Onofrio Bartolini arcivescovo di Pisa, fu acconcio col Salviati, appresso al quale imparò in poco tempo non pure a disegnare benissimo, ma ancora a colorire ottimamente. Andato poi col suo maestro a Vinezia, vi prese tanto pratiche di gentiluomini, che, essendovi da lui lasciato, fece conto di volere che quella città fusse sua patria: e così, presovi moglie, vi è stato sempre, ed ha lavorato in pochi altri luoghi che a Vinezia. In sul campo di S. Stefano dipinse già la facciata della casa de' Loredani di storie colorite a fresco molto vagamente e fatte con bella maniera. Dipinse similmente a S. Polo quella de'Bernardi, ed un'altra dietro a S. Rocco, che è opera bonissima. Tre altre facciate di chiaroscuro ha fatto molto grandi, piene di varie storie, una a S. Moisè, la seconda a S. Cassiano, e la terza a S. Maria Zebenigo (51). Ha dipinto similmente a fresco in un luogo detto Treville, appresso Trevisi, tutto il palazzo

de'Priuli, fabbrica ricca e grandissima, dentro e fuori; della quale fabbrica si parlerà a lungo nella vita del Sansovino. A Pieve di Sacco ha fatto una facciata molto bella; ed a Bagnuolo, luogo de'frati di Santo Spirito di Vinezia, ha dipinto una tavola a olio, ed ai medesimi padri ha fatto nel convento di Santo Spirito il palco ovvero soffittato del loro refettorio con uno spartimento pieno di quadri dipinti, e nella testa principale un bellissimo cenacolo (52). Nel palazzo di S. Marco ha dipinto nella sala del doge le Sibille, i Profeti, le Virtù cardinali, e Cristo con le Marie, una delle maggiori storie che sieno nella detta sala dei Re (54), e ne cominciò un'altra; e dopo, essendo morto papa Pio IV, se ne tornò a Venezia, dove gli ha dato la signoria a dipignere in palazzo un palco pieno di quadri a olio, il quale è a sommo delle scale nuove. Il medesimo ha dipinto sei molto belle tavole a olio, una in S. Francesco della Vigna (55) all'altare della Madonna, la seconda nella chiesa de'Servi all'altar maggiore (56), la terza ne'frati Minori (57), la quarta nella Madonna dell'Orto, la quinta a S. Zaccaria, e la sesta a S. Moisè (58); e due n'ha fatte a Murano, che sono belle e fatte con molta diligenza e bella maniera (59). Di questo Giuseppe, il quale ancor vive e si fa eccellentissimo (60), non dico altro per ora, se non che, oltre alla pittura, attende con molto studio alla geometria; e di sua mano è la voluta del capitel ionico che oggi mostra in stampa (61) come si deve girare secondo la misura antica: e tosto doverà venire in luce un'opra che ha composto delle cose di geometria (62). Fu anche discepolo di Francesco un Domenico Romano, che gli fu di grande aiuto nella sala che fece in Fiorenza ed in altre opere, ed il quale stè l'anno 1550 col signor Giuliano Cesarino, e non lavorava da se solo.

ANNOTAZIONI

(1) Nanni di Prospero delle Corniole era pronipote del famoso Giovanni delle Corniole, lodato sopra nella vita di Valerio Vicentino a pag. 675 col. 2. Ciò rilevasi da un documento trovato dal Manni e citato dal Bottari.

(2) Di Francesco dal Prato e di Nannoccio parlasi di nuovo poco sotto.

(3) Già nominato nelle vite del Rosso e del Lappoli. V. pag. 617 col. 2, 750; e 752 nota 10.

(4) La cui vita si è già letta a pag. 523.

(5) Anche la vita del Bugiardini leggesi sopra a pag. 801.

(6) Pierio Valeriano, ossia Gio. Pietro Bolzani di Belluno. Il Sabellio suo maestro lo chiamò *Pierio* per allusione alle Muse dette in latino *Pierides* delle quali fu amico fin dall'infanzia.

(7) Di Nannoccio della Costa a S. Giorgio, nominato pochi versi addietro, è stato detto nella vita d'Andrea del Sarto a pag. 580 col. I. che andò in Francia col Card. di Turnone.

(8) Di costui sarebbe perito anche il nome, se per caso non fosse caduto dalla penna del Vasari.

(9) Probabilmente a cagione della Lucrezia moglie di Andrea, la quale era molesta ai discepoli del marito come si è riferito a pag. 583 nota 38.

(10) Quest'opera è smarrita.

(11) Villa allora de' Papi, quattro miglia fuori di Roma presso la riva del Tevere per andare al mare; poscia casale delle monache di S. Cecilia. *(Bottari)*

(12) Questa pittura e quella di Chiesa sono perite. *(Bottari)*

(13) Essendo andata male l'arme dipinta, vi fu rifatta di stucco.

(14) Ed or non v'è più.

(15) Cammillo, Giulio Delminio, da Portogruaro nel Friuli, uomo di molta dottrina; ma non affatto esente dalla taccia d'impostore. Morì in Milano nel 1544 in età di anni 65.

(16) Questa bella pittura fu ritoccata, e perdette in conseguenza gran parte di sua bellezza. Se ne ha per altro la stampa in rame.

(17) Carlo Portelli da Loro, terra del Valdarno, fu scolaro di Ridolfo Ghirlandaio. Vedi a pag. 894 col. 2.

(18) Il Vasari ricorda il Fagiuoli nella vita del Soggi a pag. 756 col. I, e lo dice bolognese. Il Cellini nella sua vita nomina un Fagliuoli perugino zecchiere di Clemente VII; e quanto alla professione si accorda con questo del Vasari, cioè era incisore di cesello, come si vedrà altrove, ma discorderebbe nella patria. *(Bottari)*

(19) Cammillo Mantovano è rammentato con lode anche nella vita del Genga a pag. 838 col. I. Vedi a pag. 843 la nota 10 ad esso relativa.

(20) Ossia Francesco Minzocchi da Forlì di cui si hanno notizie nella vita del Genga a pag. 839 col. 2.

(21) Questo bellissimo ottagono si ammira tuttavia nel Palazzo Grimani: ma il Lanzi avverte che se il Vasari invece di affermare essere questa la più bell'opera di pittura che sia in tutta Venezia, avesse scritto: la più profonda in disegno; il giudizio saria stato meno odioso: ma che in tal città ella sia quasi un'Elena chi gliel consente?

(22) Questi è il celebre Giovanni da Udine di cui si è letto la vita poco sopra. V. a pag. 896.

(23) Chiesa ora soppressa.

(24) Sussiste ancora in detta chiesa, e rappresenta nostra donna in trono col Bambino, ed ai lati S. Gio: Battista, S. Giuseppe, S. Niccolò di Bari, S. Romualdo e la B. Lucia da Stifonte fondatrice delle monache che abitano quel monastero.

(25) Vedi più sotto la nota 60.

(26) Il Caro fa menzione di questo ritratto in una sua lettera che è la XCVI nel tomo III delle Pittoriche. Questo celebre letterato era segretario del detto Mons. Giovanni Gaddi.

(27) S. Maria dell'Anima.

(28) Queste pitture hanno patito molto nel colorito, e particolarmente la tavola dell'altare. *(Bottari)*

(29) Sais, o Sai antica città del Basso Egitto; ma dubito che non debba dire Isis o Iside Dea d'Egitto, che starebbe bene tra il Sole e la Luna. *(Bottari)*

(30) L'Averoldo e il Chizzola citano un quadro in S. Francesco di Brescia rappresentante lo Sposalizio della Madonna, ov'è scritte *Franciscus de Prato Caravagiensis opus* 1547. Ma forse questi è un artefice diverso da quello mentovato adesso, e di nuovo poco sotto.

(31) Detto comunemente Palazzo Vecchio. Il Salotto di che ora si parla fa parte adesso della R. Guardaroba, e le pitture del Salviati qui sotto descritte sussistono ancora ben conservate.

(32) Nella prima di queste due storie è un soldato nudo caduto in terra e trapassato da una lancia, il cui torso eccellentemente disegnato e colorito, per essersi gonfiato l'intonaco e staccato a poco a poco dal muro, finalmente cadde: ma Baldassarre Franceschini detto il Volterrano, con una pazienza incredibile raccolse e riunì tutti quei pezzetti d'intonaco collocandogli e rattaccandogli al luogo loro, che appena si vedono i segni delle commetiture. *(Bottari)*

(33) Un quadro esprimente la Carità vedesi nel primo corridoro della pubblica Galleria di Firenze; e forse è quello che il Borghini nel suo *Riposo* diceva trovarsi nell'uffizio della Decima. Onde nasce il dubbio che il Vasari abbia confuso i luoghi, e che dovesse citare la Carità nell'Udienza della Decima,

e il quadro di nostra Donna presso Ridolfo Landi.

(34) Sta ora nel Museo Reale di Parigi.

(35) Don Silvano Razzi monaco camaldolense, noto per molti suoi libri dati alle stampe, e per avere aiutato il Vasari nello stendere queste vite. *(Bottari)*

(36) Sussiste sempre in detto luogo. Il Borghini la loda assai nel *Riposo* a pag 85 e 410 Ediz. di Fir. del 1730.

(37) Miniatore eccellente di cui si legge la Vita più oltre.

(38) Cioè a S. Giovanni Decollato.

(39) Del quale si è letto la vita poco sopra.

(40) Pirro Ligorio mal sicuro antiquario; ma tuttavia architetto buono e frescante di qualche merito. *(Lanzi)*

(41) Questi Apostoli e la nascita di S. Giovanni sono stati ritoccati. *(Bottari)*

(42) Non ne sappiamo il destino. Il Bottari dubitò che non fosse stato portato in Francia, avendone trovato uno di tal soggetto descritto dal Lepicié nel *Catalogue raisonné des Tableaux du Roi etc.* Paris. 1752

(43) Non fu finita dal Salviati perchè morì: e mancandovi due storie nell'entrata, dirimpetto al finestrone, il Card. Santangelo Farnese le dette a fare a Taddeo Zuccheri.

(44) Vedi a pag. 720. col. I.

(45) In una postilla a un esemplare della libreria Corsini si dice, che di qui è venuto il proverbio *Lascia fare a Giorgio*. *(Bottari)*

(46) Livio Agresti da Forlì scolaro di Perin del Vaga; Vedi il Baglioni *Vite de' Pittori ec.* a pag. 19.

(47) Orazio Fumaccini, come lo chiama il Vasari nella vita del Primaticcio, o Sammacchini come lo chiamano il Malvasia, il Lanzi ed altri Scrittori.

(48) Questi, che il Vasari in varj luoghi chiama Ufizj, erano Monti vacabili che si perdevano alla morte di chi li possedeva, ricadendo alla Camera Apostolica. *(Bottari)*

(49) Vedi sopra la nota 30.

(50) Detta la Fortezza da Basso, ovvero Castel S. Gio. Battista.

(51) Questa pittura del Salviati, come quasi tutti gli affreschi di questo genere, sono perite, specialmente per cagione del salso che domina in Venezia. *(Nota dell' Ediz. di Ven.)*

(52) Tutte queste pitture del Salviati, che erano in S. Spirito, sono passate in sagrestia, e nella chiesa di S. Maria della salute. *(Nota c. s.)*

(53) Non sono due, ma tre. *(Nota c. s.)*

(54) Figurò egli Alessandro III in atto di ribenedire Federigo Barbarossa nella piazza di S. Marco di Venezia.

(55) Due sono le tavole del Salviati in S. Francesco della Vigna. *(Nota dell' Ediz. di Ven.)*

(56) Fu trasportata all'altar maggiore della Chiesa de' Frari, in sostituzione dell'incomparabile Assunta di Tiziano. *(Nota c. s.)*

(57) Intendi i Conventuali, chiamati a Venezia i Frari. *(Nota c. s.)*

(58) Nè la tavola alla Madonna dell'Orto, nè questa in S. Moisè trovansi nominate nelle Guide di Venezia. *(Nota c. s.)*

(59) Sono nella Chiesa degli Angeli. *(Nota c. s.)*

(60) Il Lanzi adduce in esempio il favore ottenuto dal Porta in Venezia, il quale era eccellente disegnatore, per mostrare quanto fosse poco ragionevole il pretesto addotto dal Vasari per giustificare la partenza del Salviati da quella città. Vedi sopra p. 936 col. I. verso 8.

(61) La regola di fare perfettamente la voluta del capitello Ionico fu stampata in Venezia pel Marcolini in fol. nel 1552; e fu tradotta in latino dal Poleni e inserita nelle sue *Esercitazioni Vitruviane. (Bottari)*

(62) Nell' *Abbecedario Pittorico* si dice che sorpreso dalla morte sui 50 anni, diede alle fiamme questi scritti, forse perchè non avendo avuto tempo di rivederli, non volle lasciarli imperfetti. *(Bottari)*

VITA DI DANIELLO RICCIARELLI

DA VOLTERRA

PITTORE E SCULTORE

Avendo Daniello, quando era giovanetto, imparato alquanto a disegnare da Giovanni Antonio Sodoma, il quale andò a fare in quel tempo alcuni lavori in quella città, partito che si fu, fece esso Daniello molto migliore e maggiore acquisto sotto Baldassarre Peruzzi (I), che sotto la disciplina di esso Sodoma non fatto aveva (2). Ma, per vero dire, con tutto ciò non fece per allora gran riuscita; e questo, perciocchè quanto metteva fatica

e studio, spinto da una gran voglia, in cercando d'apparare, altrettanto all'incontro il serviva poco l'ingegno e la mano; onde nelle sue prime opere che fece in Volterra si conosce una grandissima, anzi infinita fatica, ma non già principio di bella e gran maniera, nè vaghezza, nè grazia, nè invenzione, come si è veduto a buon'ora in molti altri, che sono nati per essere dipintori, i quali hanno mostro anco ne' primi principj facilità, fierezza, e saggio di qualche buona maniera. Anzi le prime cose di costui mostrano essere state fatte veramente da un malinconico, essendo piene di stento e condotte con molta pazienza e lunghezza di tempo. Ma venendo alle sue opere, per lasciar quelle delle quali non è da far conto, fece nella sua giovanezza in Volterra a fresco la facciata di messer Mario Maffei (3) di chiaroscuro, che gli diede buon nome e gli acquistò molto credito; la quale poi che ebbe finita, vedendo non aver quivi concorrenza che lo spignesse a cercare di salire a miglior grado, e non essere in quella città opere nè antiche nè moderne, dalle quali potesse molto imparare, si risolvette di andare per ogni modo a Roma, dove intendeva che allora non erano molti che attendessero alla pittura, da Perino del Vaga in fuori. Ma prima che partisse, andò pensando di voler portare alcun'opera finita che lo facesse conoscere: e così avendo fatto in una tela un Cristo a olio battuto alla colonna con molte figure, e messovi in farlo tutta quella diligenza che è possibile, servendosi di modelli e ritratti dal vivo, lo portò seco; e giunto in Roma, non vi fu stato molto, che per mezzo d'amici mostrò al cardinale Triulzi quella pittura, la quale in modo gli sodisfece, che non pure la comperò, ma pose grandissima affezione a Daniello, mandandolo poco appresso a lavorare dove avea fatto fuor di Roma a un suo casale, detto Salone (4), un grandissimo casamento, il quale faceva adornare di fontane, stucchi e pitture, e dove appunto allora lavoravano Gianmaria da Milano ed altri alcune stanze di stucchi e grottesche. Qui dunque giunto Daniello, sì per la concorrenza e sì per servire quel signore, dal quale poteva molto onore ed utile sperare, dipinse in compagnia di coloro diverse cose in molte stanze e logge, e particolarmente vi fece molte grottesche piene di varie femminette. Ma sopra tutto riuscì molto bella una storia di Fetonte fatta a fresco di figure grandi quanto il naturale, ed un fiume grandissimo che vi fece, il quale è una molta buona figura: le quali tutte opere, andando spesso il detto cardinale a vedere, e menando seco or'uno, or'altro cardinale, furono cagione che Daniello facesse con molti di loro servitù, ed amicizia. Dopo avendo Perino del Vaga, il quale allora faceva alla Trinità la cappella di messer Agnolo de' Massimi, bisogno d'un giovane che gli aiutasse, Daniello che disiderava di acquistare, tirato dalle promesse di colui, andò a star seco, e gli aiutò fare nell'opera di quella cappella alcune cose, le quali condusse con molta diligenza a fine. Avendo fatto Perino innanzi al sacco di Roma, come s'è detto (5), alla cappella del Crocifisso di S. Marcello nella volta la creazione di Adamo ed Eva grandi quanto il vivo, e molto maggiori due Evangelisti, cioè S. Giovanni e S. Marco, ed anco non finiti del tutto, perchè la figura del san Giovanni mancava dal mezzo in su, gli uomini di quella compagnia si risolverono, quando poi furono quietate le cose di Roma, che il medesimo Perino finisse quell'opera. Ma avendo altro che fare, fattone i cartoni, la fece finire a Daniello, il quale finì il san Giovanni lasciato imperfetto; fece del tutto gli altri due Evangelisti, san Luca e san Matteo, nel mezzo due putti che tengono un candelliere, e nell'arco della faccia che mette in mezzo la finestra due angeli, che volando e stando sospesi in sull'ale, tengono in mano misterj della passione di Gesù Cristo: e l'arco adornò riccamente di grottesche e molto belle figurine ignude; ed insomma si portò in tutta questa opera bene oltre modo, ancorchè vi mettesse assai tempo (6). Dopo avendo il medesimo Perino dato a fare a Daniello un fregio nella sala del palazzo di M. Agnolo Massimi, con molti partimenti di stucco ed altri ornamenti e storie de' fatti di Fabio Massimo, si portò tanto bene, che veggendo quell'opera la signora Elena Orsina, ed udendo molto lodare la virtù di Daniello, gli diede a fare una sua cappella nella chiesa della Trinità di Roma in su 'l monte dove stanno i frati di S. Francesco di Paola. Onde Daniello mettendo ogni studio e diligenza per fare un'opera rara, la quale il facesse conoscere per eccellente pittore, non si curò mettervi le fatiche di molti anni. Dal nome dunque di quella signora dandosi alla cappella il titolo della Croce di Cristo nostro Salvatore, si tolse il suggetto de' fatti di sant'Elena (7). E così nella tavola principale facendo Daniello Gesù Cristo, che è deposto di Croce da Gioseffo e Nicodemo ed altri discepoli (8), lo svenimento di Maria Vergine sostenuta sopra le braccia da Maddalena, ed altre Marie (9), mostrò grandissimo giudizio, e di esser raro uomo; perciocchè oltre al componimento delle figure, che è molto ricco, il Cristo è ottima figura, e un bellissimo scorto, venendo coi piedi innanzi e col resto indietro. Sono similmente

belli e difficili scoiti e figure quelli di coloro che, avendolo sconfitto, lo reggono con le fasce, staudo sopra ceite scale, e mostrando in alcune parti l'ignudo fatto con molta grazia (10). Intorno poi a questa tavola fece un bellissimo e vario ornamento di stucchi pieno d'intagli e con due figure che sostengono con la testa il frontone, mentre con una mano tengono il capitello e con l'altra cercano mettere la colonna che lo regga, la quale è posta da piè in sulla basa sotto il capitello; la quale opera è fatta con incredibile diligenza. Nell'arco sopra la tavola dipinse a fresco due sibille, che sono le migliori figure di tutta quell'opera; le quali sibille mettono in mezzo la finestra, che è sopra il mezzo di detta tavola, e dà lume a tutta la cappella, la cui volta è divisa in quattro parti con bizzarro, vario, e bello spartimento di stucchi e grottesche fatte con nuove fantasie di mascheie e festoni, dentro ai quali sono quattro stoiie della Croce, e di S. Elena madre di Costantino (11). Nella prima è quando, avanti la Passione del Salvatore, sono fabbricate tre croci, nella seconda quando S. Elena comanda ad alcuni Ebrei che le insegnino le dette croci, nella terza quando, non volendo essi insegnarle, ella fa mettere in un pozzo colui che le sapeva, e nella quarta quando colui insegna il luogo dove tutte e tre erano sotterrate: le quali quattro storie sono belle oltre ogni credenza e condotte con molto studio. Nelle facce le bande sono altre quattro storie, cioè due per faccia, e ciascuna è divisa dalla cornice che fa l'imposta dell'arco, sopra cui posa la crociera della volta di detta cappella. In una è S. Elena che fa cavare d'un pozzo la Croce santa e l'altre due: e nella seconda quando quella del Salvatore sana un infermo. Ne' quadri di sotto a man ritta, la detta Santa quella di Cristo riconosce nel risuscitare un morto sopra cui è posta, nell'ignudo del quale moito mise Daniello incredibile studio per ritrovare i muscoli e iettamente tutte le parti dell'uomo; il che fece ancora in coloro che gli mettono addosso la croce, e nei ciicostanti, che stanno tutti stupidi a veder quel miracolo; ed oltre ciò è fatto con molta diligenza un bizzarro cataletto con una ossatura di morto che l'abbraccia, condotto con bella invenzione e molta fatica. Nell'altro quadro, che a questo è diiimpetto, dipinse Eraclio imperadore, il quale scalzo a piedi ed in camicia messe la croce di Ciisto nella porta di Roma (12); dove sono femmine, uomini, e putti ginocchioni che l'adorano, molti suoi baroni, ed uno staffiere che gli tiene il cavallo. Sotto per basamento sono per ciascuna due femmine di chiaroscuro e fatte di marmo molto belle,

le quali mostrano di reggere dette storie; e sotto l'arco primo della parte dinanzi fece nel piano per lo ritto due figure grandi quanto il vivo, un S. Francesco di Paola capo di quell'ordine che uffizia la detta chiesa, ed un san Ieronimo vestito da cardinale, che sono due bonissime figure, siccome anche sono quelle di tutta l'opera, la quale condusse Daniello in sette anni e con fatiche e studio inestimabile. Ma perchè le pitture che son fatte per questa via hanno sempre del duro e del difficile, manca quest'opera d'una certa leggiadra facilità che suole molto dilettare. Onde Daniello stesso, confessando la fatica che aveva durata in quest'opera, e temendo di quello che gli avvenne e di non essere biasimato, fece per suo capriccio e quasi per sua difensione sotto i piedi di detti due santi due storiette di stucco di bassorilievo, nelle quali volle mostrare che essendo suoi amici Michelagnolo Buonarroti e fra Bastiano del Piombo (l'opere de' quali andava imitando ed osservando i precetti) sebbene faceva adagio e con istento, nondimeno il suo imitare quei due uomini poteva bastare a difenderlo dai morsi degl'invidiosi e maligni, la mala natura de'quali è forza, ancorchè loro non paia, che si scuopra. In una, dico, di queste storiette fece molte figure di satiri, che a una stadera pesano gambe, braccia, ed altre membra di figure, per ridurre al netto quelle che sono a giusto peso e stanno bene, e per dare le cattive a Michelagnolo e fra Bastiano, che le vanno conferendo (13). Nell'altra è Michelagnolo che si guarda in uno specchio (14), di che il significato è chiarissimo. Fece similmente in due angoli dell'arco dalla banda di fuori due ignudi di chiaroscuio, che sono della medesima bontà che sono l'altre figure di quell'opera; la quale scoperta, che fu dopo sì lungo tempo, fu molto lodata e tenuta lavoro che essendo suoi amici e difficile, ed il suo maestro eccellentissimo. Dopo questa cappella gli fece Alessandro cardinale Farnese in una stanza del suo palazzo, cioè in sul cantone sotto uno di que'palchi ricchissimi fatti con ordine di maestio Antonio da Sangallo a tre cameroni che sono in fila, fare un fregio di pittura bellissimo con una storia di figure per ogni faccia (15), che furono un trionfo di Bacco bellissimo, una caccia, ed altre simili che molto sodisfecero a quel cardinale; il quale oltre ciò gli fece fare in più luoghi di quel fiegio un liocorno in diversi modi in grembo a una vergine, che è l'impresa di quella illustrissima famiglia. La quale opera fu cagione che quel signore, il quale è sempre stato amatoie di tutti gli uomini rari e virtuosi, lo favoiisse sempre; e più arebbe fatto, se Daniello non fusse stato così lungo

nel suo operare. Ma di questo non aveva colpa Daniello, poichè sì fatta era la sua natura ed ingegno, ed egli piuttosto si contentava di fare poco e bene, che assai e non così bene. Adunque, oltre all'affezione che gli portava il cardinale, lo favorì di maniera il sig. Annibale Caro appresso i suoi signori Farnesi, che sempre l'aiutarono. E a madama Margherita d'Austria figliuola di Carlo V, nel palazzo de' Medici a Navona, dello scrittoio del quale si è favellato nella vita dell'Indaco in otto vani dipinse otto storiette de'fatti ed opere illustri di detto Carlo V imperatore, con tanta diligenza e bontà, che per simile cosa non si può quasi fare meglio. Essendo poi l'anno 1547 morto Perino del Vaga, ed avendo lasciata imperfetta la sala dei Re, che, come si è detto (16), è nel palazzo del papa dinanzi alla cappella di Sisto ed alla Paolina, per mezzo di molti amici e signori, e particolarmente di Michelagnolo Buonarroti, fu da papa Paolo III messo in suo luogo Daniello con la medesima provvisione che aveva Perino, ed ordinatogli che desse principio agli ornamenti delle facciate, che s'avevano a fare di stucchi con molti ignudi tutti tondi sopra certi frontoni. E perchè quella sala rompono sei porte grandi di mischio, tre per banda, ed una sola facciata rimane intera, fece Daniello sopra ogni porta quasi un tabernacolo di stucco bellissimo; in ciascuno de'quali disegnava fare di pittura uno di quei re che hanno difesa la Chiesa apostolica, e seguitare nelle facciate istorie di que're che con tributi o vittorie hanno beneficato la chiesa; onde in tutto venivano a essere sei storie e sei nicchie. Dopo le quali nicchie, ovvero tabernacoli, fece Daniello con l'aiuto di molti tutto l'altro ornamento ricchissimo di stucchi che in quella sala si vede, studiando in un medesimo tempo i cartoni di quello che aveva disegnato far in quel luogo di pittura. Il che fatto, diede principio a una delle storie, ma non ne dipinse più che due braccia in circa, e due di que're ne'tabernacoli di stucco sopra le porte; perchè ancor che fusse sollecitato dal cardinale Farnese e dal papa, senza pensare che la morte suole spesse volte guastare molti disegni, mandò l'opera tanto in lungo, che quando sopravvenne la morte del papa l'anno 1549 non era fatto se non quello che è detto; perchè avendosi a fare nella sala, che era piena di palchi e legnami, il conclave, fu necessario gettare ogni cosa per terra e scoprire l'opera; la quale essendo veduta da ognuno, l'opere di stucco furono, come meritavano, infinitamente lodate, ma non già tanto i due re di pittura, perciocchè pareva che in bontà non corrispondessero al-

l'opera della Trinità, e che egli avesse con tanta comodità e stipendj onorati piuttosto dato addietro, che acquistato. Essendo poi creato pontefice l'anno 1550 Giulio III, si fece innanzi Daniello con amici e con favori per avere la medesima provvisione e seguitare l'opera di quella sala; ma il papa non vi avendo volto l'animo, diede sempre passata; anzi mandato per Giorgio Vasari, che aveva seco avuto servitù insino quando esso pontefice era arcivescovo Sipontino, si serviva di lui in tutte le cose del disegno. Ma nondimeno, avendo sua Santità deliberato fare una fontana in testa al corridore di Belvedere e non piacendogli un disegno di Michelagnolo, nel quale era un Moisè che percotendo la pietra ne faceva uscire acqua, per esser cosa che non potea condursi se non con lunghezza di tempo, volendo Michelagnolo far di marmo; ma per il consiglio di Giorgio, il quale fu, che la Cleopatra figura divina e stata fatta da'Greci si accomodasse in quel luogo (17), ne fu dato per mezzo del Buonarroto cura a Daniello, con ordine che in detto luogo facesse di stucchi una grotta, dentro la quale fusse la detta Cleopatra collocata. Daniello dunque, avendovi messo mano, ancorchè fusse molto sollecitato, lavorò con tanta lentezza in quell'opera, che finì la stanza sola di stucchi e di pitture: ma molte altre cose che 'l papa voleva fare, vedendo andare più a lungo che non pensava, uscitone la voglia al papa, non furono altrimenti finite, ma si rimase in quel modo, che oggi si vede ogni cosa. Fece Daniello nella chiesa di S. Agostino a fresco, in una cappella in figure grandi quanto il naturale una S. Elena che fa ritrovare la croce, e dalle bande in due nicchie S. Cecilia e S. Lucia; la quale opera fu parte colorita da lui, e parte con suoi disegni dai giovani che stavano con esso lui, onde non riuscì di quella perfezione che l'altre opere sue. In questo medesimo tempo dalla signora Lucrezia della Rovere gli fu allogata una cappella nella Trinità (18) dirimpetto a quella della signora Elena Orsina; nella quale, fatto uno spartimento di stucchi, fece con suoi cartoni dipignere di storie della Vergine la volta da Marco da Siena (19), e da Pellegrino da Bologna (20); ed in una delle facciate fece fare a Bizzera Spagnuolo (21) la natività di essa Vergine, e nell'altra da Giovan Paolo Rossetti da Volterra suo creato Gesù Cristo presentato a'Simone; e'al medesimo fece fare in due storie, che sono negli archi di sopra, Gabbriello che annunzia essa Vergine, e la natività di Cristo. Di fuori negli angoli fece due figuroni, e sotto ne'pilastri due profeti. Nella facciata dell'altare dipinse Daniello di sua mano la nostra

Donna che saglie i gradi del tempio, e nella principale la medesima Vergine, che sopra molti bellissimi angeli in forma di putti saglie in cielo, ed i dodici apostoli a basso, che stanno a vederla salire. E perchè il luogo non era capace di tante figure, ed egli desiderava di fare in ciò nuova invenzione, finse che l'altare di quella cappella fusse il sepolcro, ed intorno mise gli apostoli, facendo loro posare i piedi in sul piano della cappella, dove comincia l'altare; il quale modo di fare ad alcuni è piaciuto, e ad altri, che sono la maggior e miglior parte, non punto. Ma con tutto che penasse Daniello quattordici anni a condurre quest'opera, non è però punto migliore della prima. Nell'altra facciata, che restò a finirsi di questa cappella, nella quale andava l'uccisione de'fanciulli innocenti, fece lavorare il tutto, avendone fatto i cartoni, a Michele Alberti Fiorentino suo creato (22). Avendo monsignor M. Giovanni della Casa Fiorentino ed uomo dottissimo (come le sue leggiadrissime e dotte opere, così latine come volgari, ne dimostrano) cominciato a scrivere un trattato delle cose di pittura (23), e volendo chiarirsi d'alcune minuzie e particolari dagli uomini della professione, fece fare a Daniello con tutta quella diligenza che fu possibile il modello d'un David di terra finito, e dopo gli fece dipingere, ovvero ritrarre in un quadro, il medesimo David, che è bellissimo, da tutte due le bande, cioè il dinanzi ed il dietro, che fu cosa capricciosa; il quale quadro è oggi appresso messer Annibale Rucellai (24). Al medesimo M. Giovanni fece un Cristo morto con le Marie, ed in una tela per mandare in Francia Enea, che spogliandosi per andare a dormire con Dido, è sopraggiunto da Mercurio, che mostra di pigliargli nella maniera che si legge ne'versi di Virgilio. Al medesimo fece in un altro quadro, pure a olio, un bellissimo S. Giovanni in penitenza, grande quanto il naturale, che da quel signore, mentre visse, fu tenuto carissimo; e parimente un S. Girolamo bello a maraviglia. Morto papa Giulio III, e creato sommo pontefice Paolo IV, il cardinale di Carpi cercò che fusse da sua Santità data a finire a Daniello la detta sala dei Re; ma non si dilettando quel papa di pitture, rispose essere molto meglio fortificare Roma, che spendere in dipingere. E così avendo fatto mettere mano al portone di Castello, secondo il disegno di Salustio figliuolo di Baldassarre Peruzzi Sanese suo architetto, fu ordinato che in quell'opera, la quale si conduce tutta di trevertino a uso d'arco trionfale magnifico e sontuoso, si ponessero nelle nicchie cinque statue di braccia quattro e mezzo l'una: perchè, essendo ad altri state

allogate l'altre, a Daniello fu dato a fare un angelo Michele (25). Avendo intanto monsignor Giovanni Riccio cardinale di Montepulciano deliberato di fare una cappella in S. Piero a Montorio dirimpetto a quella che aveva papa Giulio fatta fare con ordine di Giorgio Vasari, ed allogata la tavola, le storie in fresco, e l'altre di quella città, gli furono fatte da infiniti amici suoi molte carezze, e particolarmente da esso Vasari, al quale l'aveva per sue lettere raccomandato il Buonarroti. Dimorando adunque Daniello in Firenze, e veggendo quanto il signor duca si dilettasse di tutte l'arti del disegno, venne in disiderio d'accomodarsi al servigio di sua Eccellenza illustrissima: perchè avendo adoperato molti mezzi, e avendo il sig. duca a coloro, che lo raccomandavano, risposto che fusse introdotto dal Vasari, così fu fatto. Onde Daniello offerendosi a servire sua Eccellenza, amorevolmente ella gli rispose che molto volentieri l'accettava, e che, sodisfatto che egli avesse agli obblighi, ch'aveva in Roma, venisse a sua posta, che sarebbe veduto ben volentieri. Stette Daniello tutta quella state in Firenze, dove l'accomodò Giorgio in una casa di Simon Botti suo amicissimo; là dove in detto tempo formò di gesso quasi tutte le figure di marmo, che di mano di Michelagnolo sono nella sagrestia nuova di S. Lorenzo, e fece per Michele Fuchero Fiammingo una Leda, che fu molto bella figura. Dopo andato a Carrara, e di là mandati marmi che volea alla volta di Roma, tornò di nuovo a Fiorenza per questa cagione. Avendo Daniello menato in sua compagnia, quando a principio venne da Roma a Fiorenza, un suo giovane chiamato Orazio Pianetti virtuoso e molto gentile (qualunque di ciò si fusse la cagione) non fu sì tosto arrivato a Fiorenza che si morì. Di che sentendo infinita noia e dispiacere Daniello, come quegli che molto per le sue virtù amava il giovane, e non potendo altrimenti verso di lui il suo buono animo mostrare, tornato quest'ultima volta a Fiorenza, fece la testa di lui di marmo dal petto in su, ritraendola ottimamente da una formata in sul morto; e, quella finita, la pose con uno epitaffio nella chiesa di S. Michele Berttelli in sulla piazza degli Antinori (26). Nel che si mostrò Daniello con questo veramente amo-

revole ufizio uomo di rara bontà, ed altrimenti amico agli amici di quello che oggi si costuma comunemente, pochissimi ritrovandosi, che nell'amicizia altra cosa amino, che l'utile e comodo proprio. Dopo queste cose essendo gran tempo che non era stato a Volterra sua patria, vi andò prima che ritornasse a Roma, e vi fu molto carezzato dagli amici e parenti suoi; ed essendo pregato di lasciare alcuna memoria di sè nella patria, fece in un quadretto di figure piccole la storia degl'Innocenti, che fu tenuta molto bell'opera, e la pose nella chiesa di S. Piero (27). Dopo, pensando di non mai più dovervi ritornare, vendè quel poco che vi aveva di patrimonio a Lionardo Ricciarelli suo nipote; il quale, essendo con esso lui stato a Roma, ed avendo molto bene imparato a lavorare di stucco, servì poi tre anni Giorgio Vasari in compagnia di molti altri nell'opere che allora si fecero nel palazzo del duca. Tornato finalmente Daniello a Roma, avendo papa Paolo IV volontà di gettare in terra il Giudizio di Michelagnolo per gl'ignudi, che gli pareva che mostrassero le parti vergognose troppo disonestamente, fu detto da cardinali ed uomini di giudizio, che sarebbe gran peccato guastarle, e trovaron modo che Daniello facesse lor certi panni sottili e che le coprisse (28), che tal cosa finì poi sotto Pio IV, con rifare la santa Caterina ed il S. Biagio, parendo che non istessero con onestà. Cominciò le statue in quel mentre per la cappella del detto cardinale di Montepulciano ed il S. Michele del portone, ma nondimeno non lavorava con quella prestezza che arebbe potuto e dovuto, come colui che se n'andava di pensiero in pensiero. Intanto dopo essere stato morto il re Arrigo di Francia in giostra (29), venendo il signor Ruberto Strozzi in Italia ed a Roma, Caterina de'Medici reina essendo rimasta reggente in quel regno, per fare al detto suo morto marito alcuna onorata memoria, commise che il detto Ruberto fusse col Buonarroto, e facesse che in ciò il suo disiderio avesse compimento; onde giunto egli a Roma parlò di ciò lungamente con Michelagnolo, il quale non potendo, per essere vecchio, torre sopra di sè quell'impresa, consigliò il signor Ruberto a darla a Daniello, al quale egli non mancherebbe nè d'aiuto nè di consiglio in tutto quello potesse; della quale offerta facendo gran conto lo Strozzi, poichè si fu maturamente considerato quello fusse da farsi, fu risoluto che Daniello facesse un cavallo di bronzo tutto d'un pezzo, alto palmi venti dalla testa insino a'piedi, e lungo quaranta in circa, e che sopra quello poi si ponesse la statua di esso re Arrigo armato, e similmente di bronzo.

Avendo dunque fatto Daniello un modelletto di terra, secondo il consiglio e giudizio di Michelagnolo, il quale molto piacque al signor Ruberto, fu scritto il tutto in Francia, ed in ultimo convenuto fra lui e Daniello del modo di condurre quell'opera, del tempio, del prezzo, e d'ogni altra cosa. Perchè messa Daniello mano al cavallo con molto studio, lo fece di terra, senza fare mai altro, come aveva da essere interamente; poi fatta la forma, si andava apparecchiando a gettarlo, e da molti fonditori in opera di tanta importanza pigliava parere d'intorno al modo che dovesse tenere, perchè venisse ben fatta, quando Pio IV dopo la morte di Paolo stato creato pontefice fece intendere a Daniello volere, come si è detto nella vita del Salviati, che si finisse l'opera della sala de' Re, e che perciò si lasciasse indietro ogni altra cosa. Al che rispondendo Daniello disse essere occupatissimo ed obbligato alla reina di Francia, ma che farebbe i cartoni e gli farebbe tirare innanzi a'suoi giovani, e che oltre ciò farebbe anch'egli la parte sua; la quale risposta non piacendo al papa, andò pensando di allogare il tutto al Salviati. Onde Daniello ingelosito fece tanto col mezzo del cardinale di Carpi e di Michelagnolo, che a lui fu data a dipignere la metà di detta sala, e l'altra metà, come abbiamo detto, al Salviati, nonostante che Daniello facesse ogni possibile opera d'averla tutta per andarsi tranquillando senza concorrenza a suo comodo. Ma in ultimo la cosa di questo lavoro fu guidata in modo, che Daniello non vi fece cosa niuna più di quello che già aveva fatto molto innanzi, ed il Salviati non finì quel poco che aveva cominciato; anzi gli fu anco quel poco dalla malignità d'alcuni gettato per terra. Finalmente Daniello dopo quattr'anni (quanto a lui apparteneva) arebbe gettato il già detto cavallo, ma gli bisognò indugiare molti mesi più di quello che arebbe fatto, mancandogli le provvisioni, che doveva fare di ferramenti, metallo, ed altre materie il signor Ruberto; le quali tutte cose essendo finalmente state provvedute, sotterrò Daniello la forma, che era una gran macchina, fra due fornaci da fondere in una stanza molto a proposito, che aveva a Montecavallo; e fondita la materia, dando nelle spine (30), il metallo per un pezzo andò assai bene, ma in ultimo sfondando il peso del metallo la forma del cavallo nel corpo, tutta la materia prese altra via; il che travagliò molto da principio l'animo di Daniello, ma nondimeno considerato il tutto, trovò la via da rimediare a tanto inconveniente. E così in capo a due mesi gettandolo la seconda volta, prevalse la sua virtù agl'impedimenti della fortuna; onde condusse il

getto di quel cavallo (che è un sesto o più maggiore che quello d'Antonino, che è in Campidoglio) tutto unito e sottile ugualmente per tutto; ed è gran cosa che sì grand'opera non pesa se non venti migliaia. Ma furono tanti i disagj e le fatiche che vi spese Daniello, il quale anzi che no era di poca complessione e malinconico, che non molto dopo gli sopraggiunse un catarro crudele, che lo condusse molto male. Anzi dove arebbe dovuto Daniello star lieto, avendo in così raro getto superato infinite difficultà, non parve che mai poi, per cosa che prospera gli avvenisse, si rallegrasse; e non passò molto che il detto catarro in due giorni gli tolse la vita a dì 4 d'Aprile 1566 (31). Ma innanzi, avendosi preveduta la morte, si confessò molto divotamente e volle tutti i Sacramenti della Chiesa, e poi facendo testamento, lasciò, che il suo corpo fusse seppellito nella nuova chiesa stata principiata alle Terme da Pio IV ai monaci Certosini, ordinando in quel luogo ed alla sua sepoltura fusse posta la statua di quell'angelo, che aveva già cominciata per lo portone di Castello; e di tutto diede cura (facendogli in ciò esecutori del suo testamento) a Michele degli Alberti Fiorentino, ed a Feliciano da S. Vito di quel di Roma (32), lasciando perciò loro dugento scudi; la quale ultima volontà eseguirono ambidue con amore e diligenza, dandogli in detto luogo, secondo che da lui fu ordinato, onorata sepoltura (33). Ai medesimi lasciò tutte le sue cose appartenenti all'arte, forme di gessi, modelli, disegni, e tutte altre masserizie e cose da lavorare; onde si offersono all'ambasciadore di Francia di dare finita di tutto fra certo tempo l'opera del cavallo e la figura del re che vi andava sopra. E nel vero, essendosi ambidue esercitati molti anni sotto la disciplina e studio di Daniello, si può da loro sperare ogni gran cosa. È stato creato similmente di Daniello Biagio da Cariglino Pistolese (34) e Giovampaolo Rossetti da Volterra, che è persona molto diligente e di bellissimo ingegno; il quale Giovampaolo, essendosi già molti anni sono ritirato a Volterra, ha fatto

e fa opere degne di molta lode. Lavorò parimente con Daniello e fece molto frutto Marco da Siena, il quale condottosi a Napoli, si è presa quella città per patria, e vi sta e lavora continuamente (35). È stato similmente creato di Daniello Giulio Mazzoni da Piacenza, che ebbe i suoi principj dal Vasari quando in Fiorenza lavorava una tavola per messer Biagio Mei, che fu mandata a Lucca e posta in S. Piero Cigoli, e quando in Monte Oliveto di Napoli faceva esso Giorgio la tavola dell'altare maggiore, una grande opera nel refettorio, la sagrestia di S. Giovanni Carbonaro (36), e i portelli dell'organo del Piscopio con altre tavole ed opere. Costui avendo poi da Daniello imparato a lavorare di stucchi, paragonando in ciò il suo maestro, ha ornato di sua mano tutto il di dentro del palazzo del cardinale Capodiferro (37), e fattovi opere maravigliose non pure di stucchi, ma di storie a fresco ed a olio, che gli hanno dato, e meritamente, infinita lode. Ha il medesimo fatta di marmo, e ritratta dal naturale la testa di Francesco del Nero (38), tanto bene, che non credo sia possibile far meglio; onde si può sperare che abbia a fare ottima riuscita, e venire in queste nostre arti a quella perfezione che si può maggiore e migliore. È stato Daniello persona costumata e dabbene, e di maniera intento ai suoi studj dell'arte, che per lo rimanente del viver suo non ha avuto molto governo; ed è stato persona malinconica e molto solitaria. Morì Daniello di cinquantasette anni in circa. Il suo ritratto s'è chiesto a' quei suoi creati che l'aveano fatto di gesso, e quando fui a Roma l'anno passato me l'avevano promesso, ma non me l'han voluto dare, non mostrando poca amorevolezza al lor morto maestro: però non ho voluto guardare a questa loro ingratitudine, essendo stato Daniello amico mio, che si è messo questo che, ancora che gli somigli poco, faccia la scusa della diligenza mia e della poca cura ed amorevolezza di Michele degli Alberti e di Feliciano da S. Vito.

ANNOTAZIONI

(1) La vita di Baldassar Peruzzi trovasi a Pag. 557.

(2) E quella del Razzi detto il Soddoma a Pag. 855. Il P. della Valle dice che Daniello apprese dal Peruzzi una certa sobrietà nel comporre, che il Razzi non aveva. Il Lanzi opinerebbe ch'ei fosse stato eziandio nella

scuola del Mecherino, e la sua congettura benchè emessa con gran riservatezza, è assai plausibile.

(3) Credo che invece di *Messere* debba leggersi *Monsignore*, perchè Mario Maffei fu Arciprete della cattedrale di Volterra, Canonico di S. Pietro di Roma, Vescovo d'Aquino e

poi di Cavaillon in Provenza. Fu altresì Aba-
te commendario della Badia di S. Giusto di
Volterra.

(4) Il Salone divenne poi un Casale per gli
uomini di campagna; ed è sei miglia fuori di
l'orta maggiore ove sorge l'acqua di Trevi.
(Bottari)

(5) Vedi a pag. 738. col. 2.

(6) Le pitture di Perin del Vaga e del Ric-
ciarelli fatte nella cappella del Crocifisso in
S. Marcello, sussistono.

(7) Vedi la critica di questa tavola presso
il Richardson T. III. p. 528. *(Bottari)*

(8) Fu portata in sagrestia; e sull'altare vi
fu posta una copia fatta, credesi, da Niccolò
Poussin. L'originale ha sofferto non poco de-
trimento nel colorito: fu intagliato da Gio.
Batista de' Cavalieri (V. sopra a p. 690 col 2.
in fine) e poi da Dorigny.

(9) In questa tavola la Madonna non è so-
stenuta dalle Marie; ma è caduta in terra tra-
mortita, il che è contrario alla storia Evan-
gelica che dice di Maria *stabat*. Pare che il
Vasari quando scrisse così avesse in mente
un primo disegno, o pensiero, fatto da Da-
niello, ove la Madonna è in tal modo rappre-
sentata. Questo disegno passò poi nelle mani
di Iacopo Stella Pitt. francese e a tempo del
Bottari era posseduto dal Mariette.

(10) A questa tavola danno in Roma il se-
condo luogo dopo quella di Raffaello della
Trasfigurazione. Credesi non senza fonda-
mento che nel disegno vi abbia avuto mano
Michelangelo. Nel colorito ha sofferto gran-
demente. È stata intagliata in Rame da Dori-
gny, e da altri in piccolo ad acquaforte. Il
Richardson Tom. I. p. 114 la censura come se
tutto fosse in confusione; ma ella è eseguita
in una maniera prodigiosa, che piace e reca
maraviglia. *(Bottari)*

(11) Le pitture a fresco sono state ritoccate.

(12) Non so che voglia dire: *messe la Cro-
ce di Cristo nella porta di Roma*. L'istoria
c'insegna che Eraclio portò la S. Croce, e fu
arrestato sulla porta di Gerusalemme, condu-
cendola al Calvario, e ciò per miracolo; il
che non ha che niente con Roma; onde
credo che qui sia corso qualche errore di stam-
pa. *(Bottari)*

(13) Il Vasari non ha esattamente descritto
questo bassorilievo, poichè è vero che vi sono
i satiri che staccano le figure, e ad una sta-
dera pesano non gambe e braccia ec. ma figu-
ra per figura di quelle comprese nella pittura
della cappella, e trovatele di giusto peso cac-
ciano via i satiri nemici del pittore. L'altro
bassorilievo non v'è più. *(Bottari)*

(14) Quasi per indicare che in quel dipin-
to egli rivedeva se stesso. *(Lanzi)*

(15) I fregi di queste 3 stanze sono in essere.

(16) Della quale è stato parlato nella vita
di Perino a p. 736. col. 2.

(17) Conservasi oggi nel Museo Pio-Cle-
mentino. Questa statua, che alcuni dotti
credono rappresentare Arianna, l'acquistò
Giulio II da Girol. Maffei cittadino romano.

(18) Le pitture di questa cappella hanno
assai patito.

(19) Marco da Siena, prima scolaro del
Beccafumi poi del Ricciarelli, morì giovine e
lasciò un voluminoso libro d'Architettura, da
lungo tempo smarrito. Egli è nominato sopra
a pag. 738 col I. e di nuovo in questa vita
verso il fine.

(20) Pellegrino di Tibaldo de' Pellegrini,
detto sovente Pellegrino Tibaldi o Pellegrino
da Bologna. Non va confuso con Pellegrino
Munari da Modena. Di questo celebre Bolo-
gnese parla di nuovo l'autore nella vita di
Franc. Primaticcio, che leggesi più sotto.

(21) Il Bizzara o Bezzerra spagnuolo è no-
minato dal Vasari nella vita di Cristofano
Gherardi p. 809 col. I, e nella sua propria tra
quelli che lo aiutarono a dipingere la sala
della Cancelleria a Roma.

(22) *L'Abbecedario Pittorico* dice che que-
sto Michele Alberti era del Borgo S. Sepolcro
donde era Cherubino del medesimo casato.
Veramente Cherubino fu figliuolo e scolaro
d'un Michele pittore; e può essere che il Va-
sari lo chiamasse fiorentino intendendo dello
Stato Fiorentino. *(Bottari)*

(23) Non si sa il destino di questo trattato
di Pittura del Casa.

(24) In Casa Rucellai non v'è più, e non
si sa dove sia.

(25) Nè questo S. Michele, nè l'altre statue
furono mai poste al portone di Castello. *(Bot-
tari)*

(26) Nel rifacimento della Chiesa il busto
del Pianetti fu posto sulla porta dell'orto,
che conduceva al refettorio dei Padri Teati-
ni, allora padroni di detta chiesa. Dopo il lo-
ro soppressione sparì.

(27) Fu comprata dal Granduca Pietro
Leopoldo, e posta nella Tribuna della pub-
blica Galleria di Firenze ove si vede tuttavia.
Afferma il Bottari che una delle principali
figure di quei satelliti d'Erode fu copiata da
un modello d'Ercole che uccide Cacco pre-
parato dal Buonarroti per iscolpire il Gruppo
colossale di Marmo da collocarsi sul canto
della ringhiera di Palazzo vecchio, il qual
gruppo fece poi Baccio Bandinelli come si è
letto nella sua vita.

(28) Per questa operazione si guadagnò dai
motteggiatori di quel tempo il soprannome
di *Braghettone*.

(29) Ciò nel Luglio del 1559. Il cavallo di
cui qui tanto parla il Vasari, che doveva ser-

vire per la statua d'Arrigo II servì poi per quella di Lodovico XIII.

(30) Cioè sturando gli orifizii della fornace, i quali si chiamano *Spine*, come dice il Baldinucci nel *Vocabolario del Disegno*.

(31) Di anni 57 circa.

(32) Cioè della campagna di Roma.

(33) In S. Maria degli Angeli non sussiste, sulla sua sepoltura, la statua dell'Angiolo; ed al Bottari stesso era ignoto il motivo.

(34) Biagio Betti non fu da Catigliano, ma da Cutigliano, castello situato nella monta-gna pistoiese. Nel 1572 si fece frate converso teatino di S. Silvestro sul Quirinale, e morì nel 1615 di anni 70. Oltre alle arti del disegno esercitò anche la medicina.

(35) Di questo artefice dà notizie il P. della Valle nel Tomo III delle *Lettere Sanesi*.

(36) Ovvero S. Giovanni a Carbonara.

(37) Presso Campo di Fiore. Ora chiamasi Palazzo Spada.

(38) Il ritratto di Francesco del Nero è in Roma sulla sua sepoltura in S. Maria sopra Minerva. (*Bottari*)

VITA DI TADDEO ZUCCHERO

PITTORE

DA SANT'AGNOLO IN VADO

Essendo duca d'Urbino Francesco Maria, nacque nella terra di Santo Agnolo in Vado, luogo di quello stato, l'anno 1529 a dì primo di settembre ad Ottaviano Zucchero pittore (I) un figliuol maschio, al quale pose nome Taddeo; il qual putto avendo di dieci anni imparato a leggere e scrivere ragionevolmente, se lo tirò il padre appresso, e gl'insegnò alquanto a disegnare. Ma veggendo Ottaviano quel suo figliuolo aver bellissimo ingegno, e potere divenire altr'uomo nella pittura, che a lui non pareva essere, lo mise a stare con Pompeo da Fano suo amicissimo e pittore ordinario (2); l'opere del quale non piacendo a Taddeo, e parimente i costumi, se ne tornò a Sant'Agnolo, quivi nell'altrove aiutando al padre quanto poteva e sapeva. Finalmente, essendo cresciuto Taddeo d'anni e di giudizio, veduto non potere molto acquistare sotto la disciplina del padre carico di sette figliuoli maschi e d'una femmina, ed anco non essergli col suo poco sapere d'aiuto più che tanto, tutto solo se n'andò di quattordici anni a Roma, dove a principio non essendo conosciuto da niuno, e niuno conoscendo, patì qualche disagio; e se pure alcuno vi conosceva, vi fu da loro peggio trattato che dagli altri. Perchè accostatosi a Francesco, cognominato il Sant'Agnolo, il quale lavorava di grottesche con Perino del Vaga a giornate, se gli raccomandò con ogni umiltà, pregandolo che volesse, come parente che gli era, aiutarlo. Ma non gli venne fatto, perciocchè Francesco, come molte volte fanno certi parenti, non pure non l'aiutò nè di fatti nè di parole, ma lo riprese e ributtò agramente. Ma non per tanto, non si perdendo d'animo,

il povero giovinetto, senza sgomentarsi, si andò molti mesi trattenendo per Roma, o per meglio dire stentando (3), con macinare colori ora in questa ed ora in quell'altra bottega per piccol prezzo, e talora, come poteva il meglio, alcuna cosa disegnando. E sebbene in ultimo si acconciò per garzone con un Giovanpiero Calavrese (4), non vi fece molto frutto; perciocchè colui, insieme con una sua moglie fastidiosa donna, non pure lo facevano macinare colori giorno e notte, ma lo facevano, non ch'altro, patire del pane; del quale acciò non potesse anco avere a bastanza, nè a sua posta, lo tenevano in un paniere appiccato al palco con certi campanelli che, ogni poco che il paniere fosse tocco, sonavano e facevano la spia. Ma questo arebbe dato poca noia a Taddeo se avesse avuto comodo di potere disegnare alcune carte, che quel suo maestraccio aveva di mano di Raffaello da Urbino. Per queste e molt'altre stranezze partitosi Taddeo da Giovampiero, si risolvette a stare da per se, ed andarsi riparando per le botteghe di Roma, dove già era conosciuto, una parte della settimana spendendo in lavorare a opere per vivere ed un'altra in disegnando, e particolarmente l'opere di mano di Raffaello, che erano in casa d'Agostino Chigi ed in altri luoghi di Roma; e perchè molte volte, sopraggiugnendo la sera, non aveva dove ritirarsi, si riparò molte notti sotto le logge del detto Chigi ed in altri luoghi simili. I quali disagi gli guastarono in parte la complessione, e, se non l'avesse la giovinezza aiutato, l'arebbono ucciso del tutto. Con tutto ciò ammalandosi, e non essendo da Francesco Sant'A-

gnolo suo parente più aiutato di quello che fosse stato altra volta, se ne tornò a Sant'Agnolo a casa il padre per non finire la vita in tanta miseria quanta quella era in che si trovava. Ma per non perdere oggimai più tempo in cose che non importano più che tanto, e bastando avere mostrato con quanta difficultà e disagi acquistasse, dico che Taddeo finalmente guarito, e tornato a Roma, si rimesse a'suoi soliti studj (ma con aversi più cura, che per l'addietro fatto non aveva) e sotto un Iacopone (5) imparò tanto, che venne in qualche credito, onde il detto Francesco suo parente, che così empiamente si era portato verso lui, veggendolo fatto valentuomo, per servirsi di lui si rappattumò seco, e cominciarono a lavorare insieme, essendosi Taddeo, che era di buona natura, tutte le ingiurie dimenticato. E così facendo Taddeo i disegni, ed ambidue lavorando molti fregi di camere e logge a fresco, si andavano giovandol'uno all'altro. In tanto Daniello da Parma Pittore (6), il quale già stette molti anni con Antonio da Correggio, ed avea avuto pratica con Francesco Mazzuoli Parmigiano, avendo preso a fare a Vitto di là di Sora e nel principio dell'Abruzzo una chiesa a fresco per la cappella di S. Maria, prese in suo aiuto Taddeo conducendolo a Vitto. Nel che fare, sebbene Daniello non era il migliore pittore del mondo, aveva nondimeno, per l'età e per avere veduto il modo di fare del Correggio e del Parmigiano, e con che morbidezza conducevano le loro opere, tanta pratica, che mostrandola à Taddeo ed insegnandoli, gli fu di grandissimo giovamento con le parole, non altrimenti che un altro arebbe fatto con l'operare. Fece Taddeo in quest'opera, che aveva la volta a croce, i quattro evangelisti, due sibille, due profeti, e quattro storie non molto grandi di Gesù Cristo e della Vergine sua madre. Ritornato poi a Roma, ragionando M. Iacopo Mattei gentiluomo romano con Francesco Sant'Agnolo di volere fare dipignere di chiaroscuro la facciata d'una sua casa, gli mise innanzi Taddeo; ma, perchè pareva troppo giovane a quel gentiluomo, gli disse Francesco che ne facesse prova in due storie, e che quelle, riuscendo, si sarebbono potute gettare per terra, e riuscendo, arebbe seguitato. Avendo dunque Taddeo messo mano all'opera, e fatte le due prime storie, che ne restò M. Iacopo non pure sodisfatto, ma stupido. Onde avendo finita quell'opera l'anno 1548 fu sommamente da tutta Roma lodata, e con molta ragione. Perciocchè dopo Pulidoro, Maturino, Vincenzio da S. Gimignano, e Baldassarre da Siena (7), niuno era in simili opere arrivato a quel segno che aveva fatto Taddeo giovane allora di

diciotto anni; l'istorie della quale opera si possono comprendere da queste inscrizioni, che sono sotto ciascuna, de'fatti di Furio Cammillo.

La prima dunque è questa: TVSCVLANI PACE CONSTANTI VIM ROMANAM ARCENT.

La seconda: M. F. C. SIGNIFERVM SECVM IN HOSTEM RAPIT.

La terza: M. F. C. AVCTORE INCENSA VRBS RESTITVITVR.

La quarta: M. F. C. PACTIONIBVS TVRBATIS PRÆLIVM GALLIS NVNCIAT.

La quinta: M. F. C. PRODITOREM VINCTVM FALERIO REDVCENDVM TRADIT.

La sesta: MATRONALIS AVRI COLLATIONE VOTVM APOLLINI SOLVITVR.

La settima: M. F. C. IVNONI REGINÆ TEMPLVM IN AVENTINO DEDICAT.

L'ottava: SIGNVM IVNONIS REGINÆ A VEIIS ROMAM TRANSFERTVR.

La nona: M. F. C...... ANLIVS DICT. DECEM.... SOCIOS CAPIT. (8)

Dal detto tempo insino all'anno 1550, che fu creato papa Giulio III, si andò trattenendo Taddeo in opera di non molta importanza, ma però con ragionevole guadagno. Il quale anno 1550, essendo il Giubbileo, Ottaviano padre di Taddeo, la madre, ed un altro loro figliuolo andarono a Roma a pigliare il santissimo Giubbileo ed in parte vedere il figliuolo. Là dove stati che furono alcune settimane con Taddeo, nel partirsi gli lasciarono il detto putto, che avevano menato con esso loro, chiamato Federigo, acciò lo facesse attendere alle lettere. Ma giudicandolo Taddeo più atto alla pittura, come si è veduto essere poi stato vero nell'eccellente riuscita che esso Federigo ha fatto (9), lo cominciò, imparato che ebbe le prime lettere, a fare attendere al disegno con miglior fortuna ed appoggio che non aveva avuto egli. Fece intanto Taddeo nella chiesa di S. Ambrogio de'Milanesi nella facciata dell'altare maggiore quattro storie de'fatti di quel santo non molto grandi e colorite a fresco, con un fregio de'puttini e femmine a uso di termini, che fu assai bell'opera (10); e, questa finita, allato a S. Lucia della Tinta vicino all'Orso, fece una facciata piena di storie di Alessandro Magno, cominciando dal suo nascimento, e seguitando in cinque storie i fatti più notabili di quell'uomo famoso, che gli fu molto lodata, ancorchè questa avesse il paragone accanto d'un'altra facciata di mano di Pulidoro (11). In questo tempo avendo Guido Baldo duca d'Urbino udita la fama di questo giovane suo vassallo, e desiderando dar fine alle facciate della cappella del duomo d'Urbino, dove Battista Franco, come s'è detto, aveva a fresco dipinta

la volta fece chiamare Taddeo a Urbino: il quale lasciando in Roma chi avesse cura di Federigo lo facesse attendere a imparare, e parimente d'un altro suo fratello, il quale pose con alcuni amici suoi all' orefice, se n' andò ad Urbino, dove gli furono da quel duca fatte molte carezze, e poi datogli ordine di quanto avesse a disegnare per conto della cappella ed altre cose. Ma in quel mentre avendo quel duca, come generale de' signori viniziani, a ire a Verona ed a vedere l' altre fortificazioni di quel dominio, menò seco Taddeo, il quale gli ritrasse il quadro di mano di Raffaello, che è, come in altro luogo s' è detto, in casa de' signori conti di Canossa (12). Dopo cominciò pur per sua Eccellenza una telona grande, dentrovi la conversione di san Paolo, la quale è ancora così imperfetta a Sant'Agnolo appresso Ottaviano suo padre. Ritornato poi in Urbino, andò per un pezzo seguitando i disegni della detta cappella, che furono de' fatti di nostra Donna, come si può vedere in una parte di quelli, che è appresso Federigo suo fratello, disegnati di penna e chiaroscuro. Ma o venisse che 'l duca non fosse resoluto e gli paresse Taddeo troppo giovane, o da altra cagione, si stette Taddeo con esso lui due anni senza fare altro che alcune pitture in uno studiolo a Pesaro, ed un'arme grande a fresco nella facciata del palazzo, ed il ritratto di quel duca in un quadro grande quanto il vivo, che tutte furono bell' opere. Finalmente avendo il duca a partire per Roma per andare a ricevere il bastone, come generale di Santa Chiesa, da Papa Giulio III, lasciò a Taddeo che seguitasse la detta cappella, e che fosse di tutto quello che perciò bisognava provveduto. Ma i ministri del duca, facendogli come i più di simili uomini fanno, cioè stentare ogni cosa, furono cagione che Taddeo, dopo avere perduto duoi anni di tempo, se n' andò a Roma, dove trovato il duca si scusò destramente senza dar biasimo a nessuno, promettendo che non mancherebbe di fare quando fosse tempo. L'anno poi 1551 avendo Stefano Veltroni (13) dal Monte Sansavino ordine dal papa e dal Vasari di fare adornare di grottesche le stanze della vigna, che fu del cardinale Poggio fuori della porta del Popolo in sul monte (14), chiamò Taddeo, e nel quadro del mezzo gli fece dipignere una Occasione, che, avendo presa la Fortuna, mostra di volerle tagliare il crine con le forbice, impresa di quel papa; nel che Taddeo si portò molto bene. Dopo avendo il Vasari fatto sotto il palazzo nuovo, primo di tutti gli altri, il disegno del cortile e della fonte, che poi fu seguitata dal Vignola e dall'Ammannato, e murata da Baronino, nel

dipignervi molte cose Prospero Fontana (15), come di sotto si dirà, si servì assai di Taddeo in molte cose, che gli furono occasione di maggiore bene; perciocchè, piacendo a quel papa il suo modo di fare, gli fece dipignere in alcune stanze sopra il corridore di Belvedere alcune figurette colorite, che servirono per fregi di quelle camere; ed in una loggia scoperta, dietro quelle che voltavano verso Roma, fece nella facciata di chiaroscuro, e grandi quanto il vivo, tutte le fatiche di Ercole, che furono al tempo di papa Paolo IV rovinate per farvi altre stanze e murarvi una cappella. Alla vigna di papa Giulio nelle prime camere del palazzo fece di colori nel mezzo della volta alcune storie, e particolarmente il monte Parnaso; e nel cortile del medesimo fece due storie di chiaroscuro de' fatti delle Sabine, che mettono in mezzo la porta di mischio principale che entra nella loggia, dove vi scende alla fonte dell'acqua vergine: le quali tutte opere furono lodate, e commendate molto (16). E perchè Federigo, mentre Taddeo era a Verona (17) col duca, era tornato a Urbino, e quivi ed a Pesaro statosi poi sempre, lo fece Taddeo dopo le dette opere tornare a Roma per servirsene in fare un fregio grande in una sala ed altri in altre stanze della casa dei Giambeccari sopra la piazza di S. Apostolo, ed in altri fregi che fece dalla guglia di S. Mauro nelle case di M. Antonio Portatore, tutti pieni di figure, ed altre cose, che furono tenute bellissime. Avendo compro Mattiuolo maestro delle poste al tempo di papa Giulio un sito in Campo Marzio, e murato un casotto molto comodo, diede a dipignere a Taddeo la facciata di chiaroscuro; il qual Taddeo vi fece tre storie di Mercurio messaggiero degli Dii, che furono molto lodate, ed il restante fece dipignere ad altri con disegni di sua mano. Intanto avendo M. Iacopo Mattei fatta murare nella chiesa della Consolazione sotto il Campidoglio una cappella, la diede, sapendo già quanto valesse, a dipignere a Taddeo; il quale la prese a fare volentieri e per piccol prezzo, per mostrare ad alcuni, che andavano dicendo che non sapeva se non fare facciate e altri lavori di chiaroscuro, che sapeva anco fare di colori. A quest'opera dunque avendo Taddeo messo mano, non vi lavorava se non quando si sentiva in capriccio e vena di far bene, spendendo l'altro tempo in opere che non gli premevano quanto questa per conto dell'onore, e così con suo comodo la condusse in quattro anni. Nella volta fece a fresco quattro storie della passione di Cristo di non molta grandezza con bellissimi capricci, e tanto bene condotte per invenzione, disegno e colorito, che vinse se stesso: le quali

storie sono la cena con gli Apostoli, la lava-
zione de'piedi, l'orare nell'orto, e quando
è preso e baciato da Giuda. In una delle fac-
ciate dalle bande fece in figure grandi quan-
to il vivo Cristo battuto alla colonna, e nel-
l'altra Pilato che lo mostra flagellato ai Giu-
dei, dicendo; *Ecce Homo;* e sopra questa
in un arco è il medesimo Pilato che si lava
le mani, e nell'altro arco, dirimpetto, Cristo
menato dinanzi ad Anna. Nella faccia dell'al-
tare fece il medesimo quando è crocifisso, e le
Marie a' piedi con la nostra Donna tramortita
messa in mezzo dalle bande da due profeti, e
nell'arco sopra l'ornamento di stucco fece due
sibille; le quali quattro figure trattano della
passione di Cristo. E nella volta sono quattro
mezze figure intorno a certi ornamenti di
stucco, figurate per i quattro Evangelisti, che
sono molto belle. Quest'opera, la quale fu
scoperta l'anno 1556, non avendo Taddeo
più che ventisei anni, fu ed è tenuta singola-
re, ed egli allora giudicato dagli artefici ec-
cellente pittore. Questa finita, gli allogò M.
Mario Frangipane nella chiesa di S. Marcello
una sua cappella, nella quale si servì Taddeo,
come fece anco in molti altri lavori, de'gio-
vani forestieri, che sono sempre in Roma e
vanno lavorando a giornate per imparare e
guadagnare (18); ma nondimeno per allora
non la condusse del tutto. Dipinse il medesi-
mo al tempo di Paolo IV in palazzo del papa
alcune stanze a fresco, dove stava il cardinal
Caraffa, nel torrone sopra la guardia de' Lan-
zi; ed a olio in alcuni quadretti la natività
di Cristo, la Vergine e Giuseppo quando
fuggono in Egitto; i quali due furono man-
dati in Portogallo dall'ambasciatore di quel
re. Volendo il cardinal di Mantoa far dipi-
gnere dentro tutto il suo palazzo accanto al-
l'arco di Portogallo (19) con prestezza gran-
dissima, allogò quell'opera a Taddeo per
convenevole prezzo: il quale Taddeo, comin-
ciando con buon numero d'uomini, in brie-
ve lo condusse a fine, mostrando avere gran-
dissimo giudizio in sapere accomodare tanti
diversi cervelli in opera sì grande, e conosce-
re le maniere differenti per sì fatto modo,
che l'opera mostri essere tutta d'una stessa
mano. Insomma sodisfece in questo lavoro
Taddeo con suo molto utile al detto cardina-
le, ed a chiunque la vide, ingannando l'opi-
nione di coloro che non potevano credere che
egli avesse a riuscire in viluppo di sì grand'o-
pera. Parimente dipinse dalle Botteghe scure
per messer Alessandro Mattei in certi sfonda-
ti delle stanze del suo palazzo alcune storie
di figure a fresco, ed alcun'altre ne fece con-
durre a Federigo suo fratello, acciò si acco-
modasse al lavorare: il quale Federigo avendo
preso animo, condusse poi da se un monte

di Parnaso sotto le scale d'Araceli in casa
d'un gentiluomo, chiamato Stefano Margani
Romano, nello sfondato d'una volta; onde
Taddeo veggendo il detto Federigo assicurato,
e fare da se con i suoi proprj disegni, senza
essere più che tanto da niuno aiutato, gli fece
allogare dagli uomini di santa Maria dell'Or-
to a Ripa in Roma (mostrando quasi di vo-
lerla fare egli) una cappella, perciocchè a
Federigo solo, essendo anco giovinetto, non
sarebbe stata data giammai. Taddeo dunque
per sodisfare a quegli uomini vi fece la nativi-
tà di Cristo, e il resto poi condusse tutto
Federigo, portandosi di maniera, che si vide
principio di quella eccellenza che oggi è in
lui manifesta (20). Ne'medesimi tempi al
duca di Guisa, che era allora in Roma, disi-
derando egli di condurre un pittore pratico e
valent'uomo a dipignere un suo palazzo in
Francia, fu messo per le mani Taddeo. On-
de vedute delle opere sue, e piaciutagli la ma-
niera, convenne di dargli l'anno di provvi-
sione seicento scudi, e che Taddeo, finita
l'opera che aveva fra mano, dovesse andare
in Francia a servirlo. E così arebbe fatto
Taddeo, essendo i danari per mettersi a or-
dine stati lasciati in un banco, se non fosse-
ro allora seguite le guerre che furono in
Francia, e poco appresso la morte di quel
duca. Tornato dunque Taddeo a fornire in
S. Marcello l'opera del Frangipane, non po-
tè lavorare molto a lungo senza essere impe-
dito; perciocchè essendo morto Carlo V im-
peratore, e dandosi ordine di fargli onoratissi-
me esequie in Roma, come a imperatore de' Ro-
mani, furono allogate a Taddeo (che il resto
condusse in venticinque giorni) molte storie
de'fatti di detto imperatore, e molti trofei ed
altri ornamenti, che furono da lui fatti di
carta pesta molto magnifici ed onorati. On-
de gli furono pagati, per le sue fatiche e
di Federigo ed altri che gli avevano aiutato,
scudi secento d'oro. Poco dopo dipinse in
Bracciano al signor Paolo Giordano Orsini
due cameroni bellissimi ed ornati di stucchi
ed oro riccamente, cioè in uno le storie d'A-
more e di Psiche, e nell'altro, che prima
era stato da altri cominciato, fece alcune
storie di Alessandro Magno, ed altre che gli
restarono a fare, continuando i fatti del me-
desimo, fece condurre a Federigo suo fratello,
che sì portò benissimo. Dipinse poi a M.
Stefano del Bufalo al suo giardino dalla fon-
tana di Trevi in fresco le Muse d'intorno al
fonte Castalio ed il monte di Parnaso, con
tenuta bell'opera. Avendo gli operai della Ma-
donna d'Orvieto, come s'è detto nella vita di
Simone Mosca, fatto fare nelle navate della
chiesa alcune cappelle con ornamenti di
marmi e stucchi, e fatto fare alcune tavole

a Girolamo Mosciano da Brescia (21), per mezzo d'amici, udita la fama di lui condussero Taddeo, che menò seco Federigo a Orvieto. Dove messo mano a lavorare, condusse nella faccia d'una di dette cappelle due figurone grandi, una per la vita attiva e l'altra per la contemplativa, che furono tirate via con una pratica molto sicura, nella maniera che faceva le cose che molto non studiava: e mentre che Taddeo lavorava queste, dipinse Federigo nella nicchia della medesima cappella tre storiette di S. Paolo (22); alla fine delle quali, essendo ammalati amendue, si partirono promettendo di tornare al Settembre: e Taddeo se ne tornò a Roma, e Federigo a Sant'Agnolo con un poco di febbre, la quale passatagli in capo a due mesi tornò anch'egli a Roma; dove la settimana Santa vegnente nella compagnia di S. Agata (23) de' Fiorentini, che è dietro a Banchi, dipinsero ambidue in quattro giorni per un ricco apparato, che fu fatto per lo giovedì e venerdì Santo, di storie di chiaroscuro tutta la passione di Cristo nella volta e nicchia di quell'oratorio, con alcuni profeti ed altre pitture che feciono stupire chiunque le vide (24). Avendo poi Alessandro cardinale Farnese (25) condotto a buon termine il suo palazzo di Caprarola con architettura del Vignola, di cui si parlerà poco appresso, lo diede a dipignere tutto a Taddeo con queste condizioni che, non volendosi Taddeo privare degli altri suoi lavori di Roma, fusse obbligato a fare tutti i disegni, cartoni, ordini, e partimenti dell'opere che in quel luogo si avevano a fare di pitture e di stucchi; che gli uomini, i quali avevano a mettere in opera, fussono a volontà di Taddeo, ma pagati dal cardinale; che Taddeo fosse obbligato a lavorarvi egli stesso due o tre mesi dell'anno, e ad andarvi quante volte bisognava a vedere come le cose passavano, e ritoccare quelle che non istessono a suo modo (26). Per le quali tutte fatiche gli ordinò il cardinale dugento scudi l'anno di provvisione. Per lo che Taddeo avendo così onorato trattenimento, e l'appoggio di tanto signore, si risolvè a posare l'animo ed a non volere più pigliare per Roma, come insino allora aveva fatto, ogni basso lavoro, e massimamente per fuggire il biasimo che gli davano molti dell'arte, dicendo che con certa sua avara rapacità pigliava ogni lavoro, per guadagnare con le braccia d'altri quello che a molti sarebbe stato onesto trattenimento da potere studiare, come aveva fatto egli nella sua prima giovanezza (27). Dal quale biasimo si difendeva Taddeo con dire che lo faceva per rispetto di Federigo e di quell'altro suo fratello, che aveva alle spalle, e voleva che con l'aiuto suo imparassero. Risoluto-

si dunque a servire Farnese, ed a finire la cappella di S. Marcello, fece dare da messer Tizio da Spoleti maestro di casa del detto cardinale a dipignere a Federigo la facciata d'una sua casa, che aveva in sulla piazza della dogana, vicina a S. Eustachio; al quale Federigo fu ciò carissimo, perciocchè non aveva mai altra cosa tanto desiderato, quanto d'avere alcun lavoro sopra di se. Fece dunque di colori in una facciata la storia di S. Eustachio, quando si battezza insieme con la moglie e con i figliuoli, che fu molto buon'opera; e nella facciata di mezzo fece il medesimo santo, che cacciando vede fra le corna d'un cervio Iesù Cristo crocifisso (28). Ma perchè Federigo, quando fece quest'opera, non aveva più che ventotto anni (29), Taddeo, che pure considerava quell'opera essere in luogo pubblico, e che importava molto all'onore di Federigo, non solo andava alcuna volta a vederlo lavorare, ma anco talora voleva alcuna cosa ritoccare e racconciare. Perchè Federigo, avendo un pezzo avuto pacienza, finalmente traportato una volta dalla collera, come quegli che arebbe voluto fare da se, prese la martellina, e gittò in terra non so che, che aveva fatto Taddeo, e per isdegno stette alcuni giorni che non tornò a casa. La qual cosa intendendo gli amici dell'uno, e dell'altro, feciono tanto, che si rappattumarono, con questo che Taddeo potesse correggere e mettere mano nei disegni e cartoni di Federigo a suo piacimento; ma non mai nell'opere che facesse o a fresco o a olio, o in altro modo. Avendo dunque finita Federigo l'opera di detta casa, ella gli fu universalmente lodata, e gli acquistò nome di valente pittore. Essendo poi ordinato a Taddeo che rifacesse nella sala de' palafrenieri quegli apostoli, che già vi avea fatto di terretta Raffaello, e da Paolo IV erano stati gettati per terra, Taddeo fattone uno, fece condurre tutti gli altri da Federigo suo fratello, che si portò molto bene; e dopo feciono insieme nel palazzo di Araceli un fregio colorito a fresco in una di quelle sale. Trattandosi poi, quasi nel medesimo tempo che lavoravano costoro in Araceli, di dare al signor Federigo Borromeo per donna la signora donna Verginia figliuola del duca Guido Baldo d'Urbino; fu mandato Taddeo a ritrarla, il che fece ottimamente; ed avanti che partisse da Urbino, fece tutti i disegni d'una credenza, che quel duca fece poi fare di terra in Castel Durante per mandare al re Filippo di Spagna. Tornato Taddeo a Roma, presentò al papa (30) il ritratto, che piacque assai. Ma fu tanta la scortesia di quel pontefice, o de' suoi ministri, che al povero pittore non furono, non che altro, rifatte le spese. L'anno 1560 aspet-

tando il papa in Roma il signor duca Cosimo e la signora duchessa Leonora sua consorte, ed avendo disegnato d'alloggiare loro Eccellenze nelle stanze che già Innocenzio VIII fabbricò, le quali rispondono sul primo cortile del palazzo ed in quello di san Pietro, e che hanno dalla parte dinanzi logge che rispondono sopra la piazza dove si dà la benedizione, fu dato carico a Taddeo di fare le pitture ed alcuni fregi che v'andavano, e di mettere d'oro i palchi nuovi, che si erano fatti in luogo de' vecchi consumati dal tempo. Nella qual'opera, che certo fu grande e d'importanza, si portò molto bene Federigo, al quale diede quasi cura del tutto Taddeo suo fratello, ma con suo gran pericolo; perciocchè dipignendo grottesche nelle dette logge, cascando d'un ponte che posava sul principale, fu per capitare male. Nè passò molto ch'il cardinale Emulio, a cui aveva di ciò dato cura il papa, diede a dipignere a molti giovani (acciò fosse finito tostamente) il palazzetto che è nel bosco di Belvedere, cominciato al tempo di papa Paolo IV con bellissima fontana ed ornamenti di molte statue antiche, secondo l'architettura e disegno di Pirro Ligorio. I giovani dunque, che in detto luogo con loro molto onore lavorarono, furono Federigo Barocci da Urbino giovane di grande aspettazione (31), Lionardo Cungi (32), Durante del Nero, ambidue dal Borgo San Sepolcro, i quali condussero le stanze del primo piano. A sommo la scala fatta a lumaca dipinse la prima stanza Santi Titi (33) pittore fiorentino, che si portò molto bene; e la maggior, ch'è accanto a questa, dipinse il sopraddetto Federigo Zucchero fratello di Taddeo, e di là da questa condusse un'altra stanza Giovanni dal Carso Schiavone, assai buon maestro di grottesche. Ma ancorchè ciascuno de' sopraddetti si portasse benissimo, nondimeno superò tutti gli altri Federigo in alcune storie, che vi fece di Cristo, come la trasfigurazione, le nozze di Cana Galilea, ed il Centurione inginocchiato (34): e, di due che ne mancavano, una ne fece Orazio Sammacchini pittore bolognese, l'altra un Lorenzo Costa Mantovano (35). Il medesimo Federigo Zucchero dipinse in questo luogo la loggetta che guarda sopra il vivaio; e dopo fece un fregio in Belvedere nella sala principale, a cui si saglie per la lumaca, con istorie di Moisè e Faraone, belle affatto; della qual opera ne diede non ha molto esso Federigo il disegno fatto e colorito di sua mano in una bellissima carta al reverendo don Vincenzio Borghini, che lo tiene carissimo e come disegno di mano d'eccellente pittore. E nel medesimo luogo dipinse il medesimo l'Angelo che ammazza in Egitto

i primigeniti, facendosi per far più presto aiutare a molti suoi giovani. Ma nello stimarsi da alcuni le dette opere non furono le fatiche di Federigo e degli altri riconosciute, come dovevano, per essere in alcuni artefici nostri in Roma, a Fiorenza e per tutto molti maligni, che, accecati dalle passioni e dall'invidie, non conoscono o non vogliono conoscere l'altrui opere lodevoli ed il difetto delle proprie; e questi tali sono molte volte cagione che i begl'ingegni de' giovani, sbigottiti, si raffreddano negli studi o nell'operare (36). Nell'uffizio della Ruota dipinse Federigo, dopo le dette opere, intorno a un'arme di papa Pio IV due figure maggior del vivo, cioè la Giustizia e l'Equità, che furono molto lodate, dando in quel mentre tempo a Taddeo di attendere all'opera di Caprarola ed alla cappella di S. Marcello. Intanto sua Santità, volendo finire ad ogni modo la sala de' Re, dopo molte contenzioni state fra Daniello ed il Salviati, come si è detto, ordinò al vescovo di Furlì quanto intorno a ciò voleva che facesse. Onde egli scrisse al Vasari a' dì tre di settembre l'anno 1561 che, volendo il papa finire l'opera della sala de' Re, gli aveva commesso che si trovassero uomini, i quali ne cavassero una volta le mani; e che perciò, mosso dall'antica amicizia e d'altre cagioni, lo pregava a volere andare a Roma per fare quell'opera con buona grazia e licenza del duca suo signore; perciocchè con suo molto onore e utile ne farebbe piacere a sua Beatitudine, e che a ciò quanto prima rispondesse. Alla quale lettera rispondendo il Vasari disse, che trovandosi stare molto bene al servizio del duca, ed essere delle sue fatiche rimunerato altrimenti che non era stato fatto a Roma da altri pontefici, voleva continuare nel servigio di sua Eccellenza, per cui aveva da metter allora mano a molto maggior sala che quella de' Re non era, e che a Roma non mancavano uomini di chi servirsi in quell'opera. Avuta il detto vescovo dal Vasari questa risposta, e con sua Santità conferito il tutto, dal cardinale Emulio, che nuovamente aveva avuto cura dal pontefice di far finire quella sala, fu compartita l'opera, come s'è detto, fra molti giovani, che erano parte in Roma, e parte furono d'altri luoghi chiamati. A Giuseppe Porta da Castelnuovo della Carfagnana, creato del Salviati, furono date le due maggiori storie della sala (37); a Girolamo Sicciolante da Sermoneta un'altra delle maggiori ed un'altra delle minori; a Orazio Sommacchini Bolognese un'altra minore, ed a Livio da Furlì un'altra simile; a Gio: Battista Fiorini Bolognese (38) un'altra delle minori. La qual cosa udendo Taddeo, e veggendosi escluso per

essere stato detto al detto cardinale Emulio (39) che egli era persona che più attendeva al guadagno che alla gloria e che al bene operare, fece col cardinale Farnese ogni opera per essere anch'egli a parte di quel lavoro. Ma il cardinale, non si volendo in ciò adoperare, gli rispose che gli dovevano bastare l'opere di Caprarola, e che non gli pareva dovere che i suoi lavori dovessero essere lasciati in dietro per l'emulazione e gare degli artefici; aggiugnendo ancora che, quando si fa bene, sono l'opere che danno nome ai luoghi, e non i luoghi all'opere. Ma ciò nonostante fece tanto Taddeo con altri mezzi appresso l'Emulio, che finalmente gli fu dato a fare una delle storie minori sopra una porta, non potendo nè per preghi o altri mezzi ottenere che gli fusse conceduto una delle maggiori. E nel vero dicono che l'Emulio andava in ciò rattenuto; perciocchè, sperando che Giuseppe Salviati avesse a passare tutti, era d'animo di dargli il restante, e forse gittare in terra quelle che fussero state fatte da altri. Poi dunque che tutti i sopraddetti ebbono condotte le lor opere a buon termine, le volle tutte il papa vedere; e così, fatto scoprire ogni cosa, conobbe (e di questo parere furono tutti i cardinali ed i migliori artefici) che Taddeo s'era portato meglio degli altri, comecchè tutti si fossero portati ragionevolmente. Per il che ordinò sua Santità al sig. Agabrio, che gli facesse dare dal cardinale Emulio a far un'altra storia delle maggiori; onde gli fu allogata la testa, dove è la porta della cappella Paolina; nella quale diede principio all'opera, ma non seguitò più oltre, sopravvenendo la morte del papa, e scoprendosi ogni cosa per fare il conclave, ancorchè molte di quelle storie non avessero avuto il suo fine; della quale storia, che in detto luogo cominciò Taddeo, ne abbiamo il disegno di sua mano, e da lui statoci mandato, nel detto nostro libro de' disegni. Fece nel medesimo tempo Taddeo, oltre ad alcune altre cosette, un bellissimo Cristo in un quadro che doveva essere mandato a Caprarola al cardinal Farnese, il quale è oggi appresso Federigo suo fratello, che dice volerlo per sè, mentre che vive (40); la qual pittura ha il lume da alcuni angeli, che piangendo tengono alcune torce. Ma perchè dell'opere che Taddeo fece a Caprarola si parlerà a lungo poco appresso nel discorso del Vignola, che fece quella fabbrica, per ora non ne dirò altro. Federigo intanto, essendo chiamato a Vinezia; convenne col patriarca Grimani di finirgli la cappella di S. Francesco della Vigna rimasa imperfetta, come s'è detto, per la morte di Battista Franco Viniziano. Ma innanzi che cominciasse detta cappella adornò al detto patriar-

ca le scale del suo palazzo di Vinezia di figurette poste con molta grazia dentro a certi ornamenti di stucco, e dopo condusse a fresco nella detta cappella le due storie di Lazzero e la conversione di Maddalena (41), di che n'è il disegno di mano di Federigo nel detto nostro libro. Appresso nella tavola della medesima cappella fece Federigo la storia de' Magi a olio. Dopo fece fra Chioggia e Monselice alla villa di M. Gio: Battista Pellegrini, dove hanno lavorato molte cose Andrea Schiavone e (42) Lamberto e Gualtieri Fiamminghi, alcune pitture in una loggia che sono molto lodate. Per la partita dunque di Federigo seguitò Taddeo di lavorare a fresco tutta quella state nella cappella di S. Marcello; per la quale fece finalmente nella tavola a olio la conversione di S. Paolo (43), nella quale si vede fatto con bella maniera quel santo cascato da cavallo e tutto sbalordito dallo splendore e dalla voce di Gesù Cristo, il quale figurò in una gloria d'angeli in atto appunto che pare che dica: Saulo, Saulo, perchè mi perseguiti? Sono similmente spaventati, e stanno come insensati e stupidi, tutti i suoi che gli stanno d'intorno. Nella volta dipinse a fresco dentro a certi ornamenti di stucco tre storie del medesimo santo; in una quando, essendo menato prigione a Roma, sbarca nell'isola di Malta, dove si vede che nel far fuoco se gli avventa una vipera alla mano per morderlo, mentre in diverse maniere stanno alcuni marinari quasi nudi d'intorno alla barca; in un'altra è quando cascando dalla finestra uno giovane, è presentato a S. Paolo, che in virtù di Dio lo risuscita; e nella terza è la decollazione e morte di esso santo. Nelle facce da basso sono similmente a fresco due storie grandi; in una san Paolo che guarisce uno storpiato delle gambe, e nell'altra una disputa, dove fa rimanere cieco un mago, che l'una e l'altra sono veramente bellissime. Ma quest'opera, essendo per la sua morte rimasa imperfetta, l'ha finita Federigo questo anno, e si è scoperta con molta sua lode. Fece nel medesimo tempo Taddeo alcuni quadri a olio, che dall'ambasciatore di quel re furono mandati in Francia. Essendo rimaso imperfetto per la morte del Salviati il salotto del palazzo de' Farnesi, cioè mancando due storie nell'entrata dirimpetto al finestrone, le diede a fare il cardinale Sant'Agnolo Farnese a Taddeo, che le condusse molto bene a fine; ma non però passò Francesco, nè anco l'arrivò nell'opere fatte da lui nella medesima stanza (44), come alcuni maligni ed invidiosi erano andati dicendo per Roma, per diminuire con false calunnie la gloria del Salviati; e sebbene Taddeo si difendeva con dire che

aveva fatto fare il tutto a'suoi garzoni , e che non era in quell'opera ,di sua mano se non il disegno, e poche altre cose, non furono cotali scuse accettate ; perciocchè non si vede nelle concorrenze, da chi vuole alcuno superare , mettere in mano il valore della sua virtù e fidarlo a persone deboli, perocchè si va a perdita manifesta. Conobbe dunque il cardinal Sant' Agnolo, uomo veramente di sommo giudizio in tutte le cose e di somma bontà quanto aveva perduto nella morte del Salviati (45). Imperocchè sebbene era superbo, altiero, e di mala natura, era nelle cose della pittura veramente eccellentissimo. Ma tuttavia, essendo mancati in Roma i più eccellenti, si risolvè quel signore, non ci essendo altri, di dare a dipignere la sala maggiore di quel palazzo a Taddeo, il quale la prese volentieri, con speranza di avere a mostrare con ogni sforzo quanta fusse la virtù e saper suo. Aveva già Lorenzo Pucci Fiorentino cardinal Santi Quattro fatta fare nella Trinità (46) una cappella, e dipignere da Perino del Vaga tutta la volta, e fuori certi profeti con due putti che tenevano l'arme di quel cardinale; ma essendo rimasa imperfetta e mancando a dipignersi tre facciate, morto il cardinale, que'padri senza aver rispetto al giusto e ragionevole venderono all'arcivescovo di Corfù la detta cappella, che fu poi data dal detto arcivescovo a dipignere a Taddeo. Ma quando pure, per qualche cagione e rispetto della Chiesa, fusse stato ben fatto trovar modi di finire la cappella, dovevano almeno in quella parte che era fatta non consentire che si levasse l'arme del cardinale per farvi quella del detto arcivescovo , la quale potevano mettere in altro luogo, e non far ingiuria così manifesta alla buona mente di quel cardinale. Per aversi dunque Taddeo tant' opere alle mani, ogni dì sollecitava Federigo a tornarsene da Venezia. Il quale Federigo, dopo aver finita la cappella del patriarca, era in pratica di torre a dipignere la facciata principale della sala grande,del consiglio , dove già dipinse Antonio Viniziano (47). Ma le gare e contrarietà che ebbe dai pittori viniziani furono cagione che non l'ebbero nè essi, con tanti lor favori, nè egli parimente. In quel mentre Taddeo avendo desiderio di vedere Fiorenza e le molte opere che intendeva avere fatto e fare tuttavia il duca Cosimo, ed il principio della sala grande che faceva Giorgio Vasari amico suo (48), mostrando una volta d'andare a, Caprarola in servizio dell'opera che vi faceva, se ne venne per un S. Giovanni a Fiorenza in compagnia di Tiberio Calcagni giovane scultore ed architetto fiorentino (49), dove, oltre la città, gli piacquero infinitamente l'opere di tanti scultori e pittori eccellenti, co-

sì antichi come moderni: e se non avesse avuto tanti carichi, e tante opere alle mani, vi si sarebbe volentieri trattenuto qualche mese. Avendo dunque veduto l'apparecchio del Vasari per la detta sala, cioè quarantaquattro quadri grandi, di braccia quattro, sei, sette. e dieci l'uno, nei quali lavorava figure per la maggior parte di sei ed otto braccia, e con l' aiuto solo di Giovanni Strada Fiammingo (50) e Iacopo Zucchi (51) suoi creati, e Battista Naldini (52), e tutto essere stato condotto in meno d'un anno, n' ebbe grandissimo piacere, e prese grand'animo. Onde ritornato a Roma messe mano alla detta cappella della Trinità, con animo d'avere a vincere se stesso nelle storie che vi andavano di nostra Donna, come si dirà poco appresso. Ora Federigo, sebbene era sollecitato a tornarsene da Venezia , non potè non compiacere e non starsi quel carnovale in quella città in compagnia di Andrea Palladio architetto; il quale avendo fatto alli signori della compagnia della Calza un mezzo teatro di legname a uso di colosseo , nel quale si aveva da recitare una tragedia, fece fare nell' apparato a Federigo dodici storie grandi di sette piedi e mezzo l'una per ogni storia, con altre infinito cose de'fatti d'Ircano re di Ierusalem, secondo il soggetto della tragedia; nella quale opera acquistò Federigo onore assai, per la bontà di quella e prestezza con la quale la condusse. Dopo andato il Palladio a fondare nel Friuli il palazzo di Civitale, di cui aveva già fatto il modello, Federigo andò con esso lui per vedere quel paese, nel quale disegnò molte cose che gli piacquero. Poi avendo veduto molte cose in Verona ed in molte altre città di Lombardia, se ne venne finalmente a Firenze, quando appunto si facevano ricchissimi apparati, e maravigliosi, per la venuta della regina Giovanna d'Austria (53). Dove arrivato fece, come volle il signor duca, in una grandissima tela che copriva la scena in testa della sala, una bellissima e capricciosa caccia di colori, ed alcune storie di chiaroscuro per un arco, che piacquero infinitamente. Da Firenze andato a Sant' Agnolo a rivedere gli amici e parenti, arrivò finalmente in Roma alli sedici del vegnente Gennaio; ma fu di poco soccorso 'n quel tempo a Taddeo , perciocchè la morte di papa Pio IV (54), e quella del cardinal Sant' Agnolo interruppero l'opere della sala de'Re e quella del palazzo de'Farnesi. Onde Taddeo, che aveva finito un altro appartamento di stanze a Caprarola e quasi condotto a fine la cappella di san Marcello, attendeva all' opera della Trinità con molta sua quiete, e conduceva il transito di nostra Donna, e gli Apostoli che sono intorno al cataletto. Ed avendo

anco in quel mentre preso per Federigo una cap-
pella da farsi in fresco nella chiesa dei preti
riformati del Gesù alla guglia di S. Mauro (55),
esso Federigo vi mise subitamente mano. Mo-
strava Taddeo (fingendosi sdegnato per avere
Federigo troppo penato a tornare) non curar-
si molto della tornata di lui; ma nel vero
l'aveva carissima, come si vide poi per gli
effetti; conciofussechè gli era di molta mole-
stia l'avere a provvedere la casa (il quale fa-
stidio gli soleva levare Federigo) ed il di-
sturbo di quel loro fratello che stava all'ore-
fice; pure, giunto Federigo, ripararono a
molti inconvenienti per potere con animo ri-
posato attendere a lavorare. Cercavano in
quel mentre gli amici di Taddeo dargli donna,
ma egli come colui che era avvezzo a vivere
libero, e dubitava di quello che le più volte
suole avvenire, cioè di non tirarsi in casa insie-
me con la moglie mille noiose cure e fastidj,
non si volle mai risolvere; anzi, attendendo
alla sua opera della Trinità, andava facendo
il cartone della facciata maggiore, nella quale
andava il salire di nostra Donna in cielo,
mentre Federigo fece in un quadro san Piero
in prigione per lo signor duca d'Urbino (56),
ed un altro, dove è una nostra Donna in
cielo con alcuni angeli intorno, che doveva
essere mandato a Milano, e in un altro, che
fu mandato a Perugia, un' Occasione (57).
Avendo il cardinale di Ferrara (58) tenuto mol-
ti pittori e maestri di stucco a lavorare a una
sua bellissima villa, che ha a Tigoli, vi mandò
ultimamente Federigo a dipingere due stanze,
una delle quali è dedicata alla Nobiltà e l'al-
tra alla Gloria; nelle quali si portò Federigo
molto bene (59), e vi fece di belle capricciose
invenzioni; e ciò finito, se ne tornò a Roma
alla sua opera della detta cappella, condu-
cendola, come ha fatto, a fine: nella quale
ha fatto un coro di molti angeli e variati splen-
dori con Dio Padre che manda lo Spirito
Santo sopra la Madonna, mentre è dall'an-
gelo Gabbriello annunziata e messa in mez-
zo da sei profeti maggiori del vivo e molto
belli. Taddeo seguitando intanto di fare nel-
la Trinità in fresco l'assunta della Madonna,
pareva che fosse spinto dalla natura a far in
quell'opera, come ultima, l'estremo di sua
possa. E di vero fu l'ultima; perciocchè in-
fermato d'un male, che a principio parve as-
sai leggieri, cagionato dai gran caldi che
quell'anno furono, e poi riuscì gravissimo, si
morì del mese di settembre l'anno 1566, a-
vendo prima, come buon cristiano, ricevuto
i Sacramenti della Chiesa, e veduto la più
parte de'suoi amici, lasciando in suo luogo
Federigo suo fratello, ch'anch'egli allora era
ammalato. E così in poco tempo, essendo stati
levati del mondo il Buonarroto, il Salviati, Da-

niello, e Taddeo, hanno fatto grandissima per-
dita le nostre arti, e particolarmente la pittura.
Fu Taddeo molto fiero nelle sue cose, ed eb-
be una maniera assai dolce e pastosa, e tutto
lontana da certe crudezze: fu abbondante
ne'suoi componimenti, e fece molto belle le
teste, le mani, e gl'ignudi, allontanandosi in
essi da molte crudezze, nelle quali fuor di
modo si affaticano alcuni per parere d'inten-
dere l'arte e la notomia; ai quali avviene
molte volte, come avvenne a colui, che per
volere essere nel favellare troppo Ateniese, fu
da una donnicciuola per non Ateniese cono-
sciuto (60). Colorì parimente Taddeo con
molta vaghezza ed ebbe maniera facile, per-
chè fu molto aiutato dalla natura, ma alcuna
volta se ne volle troppo servirsi. Fu tanto
volenteroso d'avere a se, che durò un pez-
zo a pigliare ogni lavoro per guadagnare, ed
insomma fece molte, anzi infinite cose degne
di molta lode. Tenne lavoranti assai per
condurre l'opere, perciocchè non si può fare
altrimenti. Fu sanguigno, subito, e molto
sdegnoso, e oltre ciò dato alle cose veneree.
Ma nondimeno, ancorchè a ciò fusse inclina-
tissimo di natura, fu temperato, e seppe fare
le sue cose con una certa onesta vergogna e
molto segretamente. Fu amorevole degli ami-
ci, e dove potette giovare loro se n'ingegnò
sempre. Restò coperta alla morte sua l'opera
della Trinità, ed imperfetta la sala grande
del palazzo di Farnese, e così l'opere di Ca-
prarola; ma tutte nondimeno rimasero in ma-
no di Federigo suo fratello, il quale si con-
tentano i padroni dell'opere che dia a quelle
fine, come farà: e nel vero non sarà Federigo
meno erede della virtù di Taddeo, che delle
facoltà. Fu da Federigo data sepoltura a
Taddeo nella Ritonda di Roma vicino al ta-
bernacolo dove è sepolto Raffaello da Urbino
del medesimo stato. E certo sta bene l'uno
accanto all'altro, perciocchè siccome Raffael-
lo d'anni trentasette e nel medesimo dì che
era nato morì, cioè il venerdì santo, così Tad-
deo nacque a dì primo di marzo 1529 e mo-
rì alli due dello stesso mese l'anno 1566 (61).
È d'animo Federigo, se gli fia conceduto, re-
staurare l'altro tabernacolo pure nella Riton-
da, e fare qualche memoria in quel luogo al
suo amorevole fratello, al quale si conosce
obbligatissimo.
Ora perchè di sopra si è fatto menzione di
Iacopo Barozzi da Vignola, e detto che secon-
do l'ordine ed architettura di lui ha fatto l'il-
lustrissimo cardinal Farnese il suo ricchissi-
mo e reale villaggio di Caprarola, dico che
Iacopo Barozzi da Vignola pittore ed archi-
tetto bolognese, che oggi ha cinquattotto an-
ni (62), nella sua puerizia e gioventù fu mes-
so all'arte della pittura in Bologna, ma non

fece molto frutto, perchè non ebbe buono indirizzo da principio; ed anco, per dire il vero, egli aveva da natura molto più inclinazione alle cose d'architettura che alla pittura, come infino allora si vedeva apertamente ne' suoi disegni ed in quelle poche opere che fece di pittura, imperocchè sempre si vedeva in quelle cose d'architettura e prospettiva, e fu in lui così forte e potente questa inclinazione di natura, che si può dire ch'egli imparasse quasi da se stesso i primi principj e le cose più difficili ottimamente in breve tempo, ed onde si videro di sua mano, quasi prima che fosse conosciuto, belle e capricciose fantasie di varj disegni fatti per la più parte a requisizione di M. Francesco Guicciardini (63), allora governatore di Bologna, e d'alcuni altri amici suoi, i quali disegni furono poi messi in opera di legni commessi e tinti a uso di tarsie da fra Damiano da Bergamo dell'ordine di san Domenico in Bologna. Andato poi esso Vignola a Roma, per attendere alla pittura e cavare di quella onde potesse aiutare la sua povera famiglia, si trattenne da principio in Belvedere con Iacopo Melighini Ferrarese (64), architettore di papa Paolo III, disegnando per lui alcune cose di architettura. Ma dopo, essendo allora in Roma un'accademia di nobilissimi gentiluomini e signori che attendevano alla lezione di Vitruvio (65), fra i quali era M. Marcello Cervini che fu poi papa, monsignor Maffei, messer Alessandro Manzuoli, ed altri, si diede il Vignola per servizio loro a misurare interamente tutte l'anticaglie di Roma, ed a fare alcune cose secondo i loro capricci; la qual cosa gli fu di grandissimo giovamento nell'imparare, e nell'utile parimente. Intanto essendo venuto a Roma Francesco Primaticcio pittore bolognese, del quale si parlerà in altro luogo, si servì molto del Vignola in formare una gran parte dell'antichità di Roma, per portare le forme in Francia, e gettarne poi statue di bronzo simile all'antiche. Della qual cosa speditosi il Primaticcio, nell'andare in Francia, condusse seco il Vignola per servirsene nelle cose di architettura, e perchè gli aiutasse a gettare di bronzo le dette statue che avevano formate, siccome nell'una e nell'altra cosa fece con molta diligenza e giudizio. E passati due anni se ne tornò a Bologna, secondo che aveva promesso al conte Filippo Peppoli, per attendere alla fabbrica di san Petronio. Nel qual luogo consumò parecchi anni in ragionamenti e dispute con alcuni che seco in quei maneggi competevano, senza avere fatto altro che condurre e fatto fare con i suoi disegni il navilio che condusse le barche dentro a Bologna, là dove prima non si accostavano a tre miglia; della qual'opera non fu

mai fatta nè la più utile nè la migliore, ancorchè male ne fosse rimunerato il Vignola, inventore di così utile e lodevole impresa. Essendo poi l'anno 1550 creato papa Giulio III, per mezzo del Vasari fu accomodato il Vignola per architetto di sua Santità, e datogli particolar cura di condurre l'Acqua vergine e d'essere sopra le cose della vigna di esso papa Giulio, che prese volentieri al suo servigio il Vignola, per avere avuto cognizione di lui quando fu legato di Bologna; nella quale fabbrica ed altre cose che fece per quel pontefice durò molta fatica; ma ne fu male remunerato. Finalmente avendo Alessandro cardinale Farnese conosciuto l'ingegno del Vignola, e sempre molto favoritolo, nel fare la sua fabbrica e palazzo di Caprarola volle che tutto nascesse dal capriccio, disegno, ed invenzione del Vignola: e nel vero non fu punto manco il giudizio di quel signore in fare elezione d'un'eccellente architettore, che la grandezza dell'animo in mettere mano a così grande e nobile edifizio, il quale, ancorchè sia in luogo che si possa poco godere dall'universale, essendo fuor di mano (66), è nondimeno cosa maravigliosa per sito e molto al proposito per chi vuole ritirarsi alcuna volta dai fastidj e tumulti della città. Ha dunque questo edificio forma di pentagono (67) ed è spartito in quattro appartamenti senza la parte dinanzi, dove è la porta principale, dentro alla quale parte dinanzi è una loggia di palmi quaranta in larghezza ed ottanta in lunghezza. In su uno de' lati è girata in forma tonda una scala a chiocciola di palmi dieci nel vano degli scaglioni, e venti è il vano del mezzo che dà lume a detta scala, la quale gira dal fondo per insino all'altezza del terzo appartamento più alto; e la detta scala si regge tutta sopra colonne doppie con cornici che girano in tondo secondo la scala, che è ricca e varia, cominciando dall'ordine dorico e seguitando il ionico, corintio, e composto, con ricchezza di balaustri, nicchie, ed altre fantasie che la fanno essere cosa rara e bellissima. Dirimpetto a questa scala, cioè in sull'altro de' canti che mettono in mezzo la detta loggia dell'entrata, è un appartamento di stanze, che comincia da un ricetto tondo simile alla larghezza della scala, e cammina in una gran sala terrena lunga palmi ottanta e larga quaranta; la quale sala è lavorata di stucchi e dipinta di storie di Giove, cioè la nascita, quando è nutrito dalla capra Amaltea e che ella è incoronata, con due altre storie che la mettono in mezzo, nelle quali è quando ell'è collocata in cielo fra le quarantotto imagini, e con un'altra simile storia della medesima capra, che allude, come fanno anco l'altre,

al nome di Caprarola. Nelle facciate di questa sala sono prospettive di casamenti tirati dal Vignola, e colorite da un suo genero, che sono molto belle e fanno parere la stanza maggiore. Accanto a questa sala è un salotto di palmi quaranta, che appunto viene a essere in sull'angolo che segue, nel quale, oltre ai lavori di stucco, sono dipinte cose che tutte dimostrano la primavera. Da questo salotto seguitando verso l'altro angolo, cioè verso la punta del pentagono dove è cominciata una torre, si va in tre camere larghe ciascuna quaranta palmi e trenta lunghe; nella prima delle quali è di stucchi e pitture con varie invenzioni dipinta la state, alla quale stagione è questa prima camera dedicata; nell'altra che segue è dipinta e lavorata nel medesimo modo la stagione dell'autunno, e nell'ultima fatta in simil modo, la quale si difende dalla tramontana, è fatto di simile lavoro l'invernata. E così infin qui avemo ragionato (quanto al piano, che è sopra le prime stanze sotterranee intagliate nel tufo, dove sono tinelli, cucine, dispense, cantine) della metà di questo edifizio pentagono, cioè della parte destra; dirimpetto alla quale nella sinistra sono altrettante stanze appunto, e della medesima grandezza. Dentro ai cinque angoli del pentagono ha girato il Vignola un cortile tondo, nel quale rispondono con le loro porte tutti gli appartamenti dell'edifizio; le quali porte, dico, riescono tutte in sulla loggia tonda che circonda il cortile intorno, e la quale è larga diciotto palmi, ed il diametro del cortile resta palmi novantacinque, e cinque once; i pilastri della quale loggia, tramezzata da nicchie che sostengono gli archi e le volte, essendo accoppiati con la nicchia in mezzo sono venuti di larghezza palmi quindici ogni due, che altrettanto sono i vani degli archi; ed intorno alla loggia negli angoli che fanno il sesto del tondo sono quattro scale a chiocciola che vanno dal fondo del palazzo per fino in cima, per comodo del palazzo e delle stanze, con pozzi che smaltiscono l'acque piovane e fanno nel mezzo una cisterna grandissima e bellissima; per non dire nulla de'lumi e d'altre infinite comodità che fanno questa parere, come è veramente, una rara e bellissima fabbrica: la quale, oltre all'avere forma e sito di fortezza, è accompagnata di fuori da una scala ovata, da fossi intorno, e da ponti levatoj fatti con bell'invenzione e nuova maniera, che vanno ne'giardini pieni di ricche e varie fontane, di graziosi spartimenti di verzure, ed insomma di tutto quello che a un villaggio veramente reale è richiesto. Ora, sagliendo per la chiocciola grande del piano del cortile in sull'altro appartamento

di sopra, si trovano finite sopra la detta parte, di cui si è ragionato, altrettante stanze, e di più la cappella, la quale è dirimpetto alla detta scala tonda principale in su questo piano. Nella sala, che è appunto sopra quella di Giove e di pari grandezza, sono dipinte di mano di Taddeo, e di suoi giovani con ornamenti ricchissimi e bellissimi di stucco i fatti degli uomini illustri di casa Farnese. Nella volta è uno spartimento di sei storie, cioè di quattro quadri e due tondi che girano intorno alla cornice di detta sala, e nel mezzo tre ovati accompagnati per lunghezza da due quadri minori, in uno de'quali è dipinta la Fama e nell'altro Bellona. Nel primo de'tre ovati è la Pace, in quel del mezzo l'arme vecchia di casa Farnese col cimiero, sopra cui è un liocorno, e nell'altro la Religione. Nella prima delle sei dette storie, che è un tondo, è Guido Farnese con molti personaggi ben fatti intorno, e con questa iscrizione sotto: *Guido Farnesius urbis veteris principatum civibus ipsis deferentibus adeptus, laboranti intestinis discordiis civitati, seditiosa factione ejecta, pacem et tranquillitatem restituit, anno* 1323. In un quadro lungo è Pietro Niccolò Farnese che libera Bologna, con questa iscrizione sotto: *Petrus Nicolaus sedis romanae potentissimis hostibus memorabili praelio superatis, imminenti obsidionis periculo Bononiam liberat, anno salutis* 1361. Nel quadro, che è accanto a questo, Piero Farnese fatto capitano de'Fiorentini, con questa iscrizione; *Petrus Farnesius reip. florentinae imperator magnis Pisanorum copiis capto duce, obsidionis occisis urbem Florentiam triumphans ingreditur, anno* 1362. Nell'altro tondo, che è dirimpetto al sopraddetto, è un altro Pietro Farnese che rompe i nemici della Chiesa romana a Orbatello, con la sua inscrizione. In uno de'due altri quadri, che sono eguali, è il signore Ranieri Farnese fatto generale de'Fiorentini in luogo del sopraddetto signor Pietro suo fratello, con questa iscrizione: *Rainerius Farnesius a Florentinis difficili reip. tempore in Petri fratris mortui locum copiarum omnium dux deligitur anno* 1362. Nell'altro quadro è Ranuccio Farnese fatto da Eugenio IV generale della Chiesa, con questa iscrizione: *Ranutius Farnesius Pauli III papae avus Eugenio IV. P. M. rosae aureae munere insignitus pontificii exercitus imperator constituitur, anno Christi* 1435. Insomma sono in questa volta un numero infinito di bellissime figure, di stucchi, ed altri ornamenti messi d'oro. Nelle facciate sono otto storie, cioè due per facciata; nella prima entrando a man ritta è in una papa Giulio III, che conferma Parma e Piacenza al duca Ot-

tavio ed al principe suo figliuolo, presenti il cardinale Farnese, Sant'Agnolo suo fratello, Santa Fiore camarlingo, Salviati il vecchio, Chieti, Carpi (68), Polo, e Morone, tutti ritratti di naturale, con questa iscrizione: *Julius III P. M. Alexandro Farnesio auctore Octavio Farnesio eius fratri Parmam amissam restituit, anno salutis* 1550 (69). Nella seconda è il cardinale Farnese, che va in Vormazia legato all'imperatore Carlo V, e gli escono incontra Sua Maestà, e il principe suo figliuolo, con infinita moltitudine di baroni e con essi il re de' Romani, con la sua inscrizione. Nella facciata a man manca entrando è nella prima storia la guerra d'Alemagna contra i Luterani, dove fu legato il duca Ottavio Farnese l'anno 1546 con la sua inscrizione. Nella seconda è il detto cardinale Farnese e l'imperatore con i figliuoli, i quali tutti e quattro sono sotto il baldacchino portato da diversi che vi sono ritratti di naturale, in fra i quali è Taddeo maestro dell'opera con una comitiva di molti signori intorno. In una delle facce ovvero testate sono due storie, ed in mezzo un ovato, dentro al quale è il ritratto del re Filippo con questa inscrizione: *Philippo Hispaniarum regi maximo ob eximia in domum Farnesiam merita*. In una delle storie è il duca Ottavio che prende per isposa madama Margherita d'Austria, con papa Paolo III in mezzo, con questi ritratti, del cardinale Farnese giovane, e del cardinale di Carpi, del duca Pier Luigi, M. Durante, Eurialo da Cingoli, M. Giovanni Riccio da Montepulciano, il vescovo di Como, la signora Livia Colonna, Claudia Mancina, Settimia, e donna Maria di Mendozza. Nell'altra è il duca Orazio che prende per isposa la figliuola del re Enrico di Francia, con questa inscrizione: *Henricus II Valesius Galliae rex Horatio Farnesio Castri duci Dianam filiam in matrimonium collocat, anno salutis* 1552. Nella quale storia, oltre al ritratto di essa Diana col manto reale e del duca Orazio suo marito, sono ritratti Caterina Medici reina di Francia, Margherita sorella del re, il re di Navarra, il connestabile, il duca di Guisa, il duca di Nemours, l'ammiraglio principe di Condé, il cardinal di Loreno giovane (70), Guisa non ancor cardinale, il signor Piero Strozzi, madama di Monpensier, madamisella di Roano. Nell'altra testata rincontro alla detta sono similmente due altre storie con l'ovato in mezzo, nel quale è il ritratto del re Enrico di Francia con questa inscrizione: *Henrico Francorum regi max. familiae Farnesiae conservatori*. In una delle storie, cioè in quella che è a man ritta, papa Paolo III veste il duca Orazio, che è inginocchioni, d'una veste sa-

cerdotale, e lo fa prefetto di Roma: con il duca Pier Luigi appresso ed altri signori intorno, con queste parole: *Paulus III. P. M. Horatium Farnesium nepotem summae spei adolescentem praefectum urbis creat, anno sal.* 1549; ed in questa sono questi ritratti: il cardinale di Parigi (71), Visco, Morone, Badia, Trento (72), Sfondrato e Ardinghelli. Accanto a questa nell'altra storia il medesimo papa dà il baston generale a Pier Luigi ed ai figliuoli che non erano ancor cardinali con questi ritratti: il papa, Pier Luigi Farnese, Camarlingo, duca Ottavio, Orazio cardinale di Capua, Simonetta, Iacobaccio, San Iacopo, Ferrara, signor Ranuccio Farnese giovanetto, il Giovio, il Molza, e Marcello Cervini che poi fu papa, marchese di Marignano, signor Gio: Battista Castaldo, signore Alessandro Vitelli, e il signor Gio: Battista Savelli. Venendo ora al salotto, che è accanto a questa sala che viene a essere sopra alla Primavera, nella volta adorna con un partimento grandissimo e ricco di stucchi e oro, è nello sfondato del mezzo l'incoronazione di papa Paolo III, con quattro vani che fanno epitaffio in croce con queste parole: *Paulus III Farnesius pontifex maximus Deo et hominibus approbantibus sacra tiara solemni ritu coronatur, anno salutis* 1534. *iij Non. Novemb.* Seguitano quattro storie sopra la cornice, cioè ogni faccia la sua. Nella prima il papa benedice le galee a Civitavecchia per mandarle a Tunis di Barberia l'anno 1535. Nell'altra il medesimo scomunica il re d'Inghilterra l'anno 1537, col suo epitaffio. Nella terza è un'armata di galee, che prepararono l'imperadore e Viniziani contra il Turco, con autorità e aiuto del pontefice l'anno 1538. Nella quarta, quando essendosi Perugia ribellata dalla Chiesa, vanno i Perugini a chiedere perdono l'anno 1540. Nelle facciate di detto salotto sono quattro storie grandi, cioè una per ciascuna faccia, e tramezzate di finestre e porte. Nella prima è in una storia grande Carlo V imperatore, che tornato da Tunis vittorioso bacia i piedi a papa Paolo Farnese in Roma l'anno 1535. Nell'altra, che è sopra la porta, è a man manca la pace che papa Paolo III a Busseto fece fare a Carlo V imperatore e Francesco primo di Francia l'anno 1588, nella quale storia sono questi ritratti (73): Borbone vecchio, il re Francesco, il re Enrico, Lorenzo vecchio, Turnone, Lorenzo giovane, Borbone giovane, e due figliuoli del re Francesco. Nella terza il medesimo papa fa legato il cardinal di Monte al concilio di Trento, dove sono infiniti ritratti. Nell'ultima, che è fra le due finestre, il detto fa molti cardinali per la preparazione del concilio, fra i quali vi sono

quattro, che dopo lui successivamente furono papi, Iulio III, Marcello Cervino, Paolo IV, e Pio IV. Il qual salotto, per dirlo breve- mente, è ornatissimo di tutto quello che a sì fatto luogo si conviene. Nella prima camera accanto a questo salotto, dedicata al vestire, che è lavorata anch'essa di stucchi e d'oro riccamente, è nel mezzo un sacrifizio con tre figure nude, fra le quali è un Alessandro Magno armato, che butta sopra il fuoco al- cune vesti di pelle. Ed in molte altre storie, che sono nel medesimo luogo, è quando si trovò il vestire d'erbe e d'altre cose salvati- che, che troppo sarebbe volere il tutto piena- mente raccontare. Di questa si entra nella seconda camera dedicata al Sonno, la quale quando ebbe Taddeo a dipignere, ebbe que- ste invenzioni dal commendatore Annibal Caro di commessione del cardinale. E perchè meglio s'intenda il tutto porremo qui l'avvi- so del Caro con le sue proprie parole, che sono queste (74):

„ I soggetti che il cardinale mi ha coman-
„ dato ch'io vi dia per le dipinture del pa-
„ lazzo di Caprarola, non basta che vi si di-
„ cano a parole; perchè, oltre all'invenzione,
„ ci si ricerca la disposizione, l'attitudini, i
„ colori, ed altre avvertenze assai, secondo le
„ descrizioni ch'io trovo delle cose che mi
„ ci paiono a proposito. Però distenderò
„ in carta tutto, che sopra ciò mi occorre,
„ più brevemente e più distintamente ch'io
„ potrò. E prima, quanto alla camera della
„ volta piatta (che d'altro per ora non mi ha
„ dato carico) mi pare, che, essendo ella
„ destinata per il letto della propria persona
„ di sua signoria illustrissima, vi si debbano
„ fare cose convenienti al loco e fuor del-
„ l'ordinario, così quanto all'invenzione come
„ quanto all'artefizio. E per dir prima il
„ mio concetto in universale, vorrei che vi si
„ facesse una Notte, perchè, oltre che sa-
„ rebbe appropriata al dormire, sarebbe
„ cosa non molto divulgata, sarebbe diversa
„ dall'altre stanze, e darebbe occasione
„ a voi di far cose belle e rare dell'arte vo-
„ stra; perchè i gran lumi e le grand'om-
„ bre che ci vanno soglion dare assai di
„ vaghezza e di rilievo alle figure. E mi
„ piacerebbe che il tempo di questa Notte
„ fosse in su l'alba, perchè le cose che vi si
„ rappresenteranno sieno verisimilmente vi-
„ sibili, e per venire a'particolari e alla di-
„ sposizione d'essi, è necessario che ci in-
„ tendiamo prima del sito e del ripartimento
„ della camera. Diciamo adunque ch'ella
„ sia (com'è) divisa in volta ed in pareti o
„ facciate che le vogliamo chiamare. La vol-
„ ta poi in uno sfondato di forma ovale nel
„ mezzo ed in quattro peducci grandi in su'

„ canti, i quali stringendosi di mano in ma-
„ no, e continuandosi, l'uno con l'altro
„ lungo le facciate, abbracciano il sopraddet-
„ to ovato. Le pareti poi sono pur quattro e
„ da un peduccio all'altro fanno quattro lu-
„ nette. E, per dare il nome a tutte queste
„ parti con la divisione che faremo della ca-
„ mera tutta, potremo nominare d'ogni in-
„ torno le parti sue. Dividasi dunque in
„ cinque siti. Il primo sarà da capo, e questo
„ presuppongo che sia verso il giardino. Il
„ secondo, che sarà l'opposito a questo, di-
„ remo da piè. Il terzo da man destra chia-
„ meremo destro, e il quarto dalla sinistra,
„ sinistro. Il quinto poi, che sarà fra tutti
„ questi, si dirà mezzo. E con questi nomi
„ nominando tutte le parti, diremo, co-
„ me dir lunetta da capo, facciata da piedi,
„ sfondato sinistro, corno destro, e se al-
„ cun'altra parte ci converrà nominare. Ed
„ ai peducci, che stanno in su'canti fra due
„ di questi termini, daremo nome dell'uno
„ e dell'altro. Così determineremo ancora
„ di sotto nel pavimento il sito del letto, il
„ quale dovrà esser, secondo me, lungo la
„ facciata da piè con la testa volta alla fac-
„ ciata sinistra. Or, nominate le parti tutte,
„ torniamo a dar forma a tutte insieme, di-
„ poi a ciascuna da se. Primamente lo sfon-
„ dato della volta, o veramente l'ovato (se-
„ condo che il cardinale ha ben considerato)
„ si fingerà che sia tutto cielo. Il resto della
„ volta, che saranno i quattro peducci con
„ quel ricinto ch'avemo già detto che ab-
„ braccia intorno l'ovato, si farà parere che
„ sia la parte non rotta dentro dalla camera,
„ e che posi sopra le facciate con qualche
„ bell'ordine d'architettura a vostro modo.
„ Le quattro lunette vorrei che si fingessero
„ sfondate ancor esse: e, dove l'ovato di sopra
„ rappresenta cielo, queste rappresentassero
„ cielo, terra, e mare, e di fuor della came-
„ ra, secondo le figure e l'istorie che vi si
„ faranno. E perchè, per esser la volta molto
„ schiacciata, le lunette riescono tanto bas-
„ se, che non sono capaci se non di piccole
„ figure, io farei di ciascuna lunetta tre par-
„ ti per longitudine, e, lassando l'estreme a
„ filo con l'altezza de'peducci sfonderei quel-
„ la di mezzo sotto esso filo, per modo che
„ ella fosse come un finestrone alto, e mo-
„ strasse il di fuora della stanza con istorie
„ e figure grandi a proporzion dell'altre. E
„ le due estremità che restano di quà e di là,
„ come corni d'essa lunetta (che corni di
„ qui innanzi si chiameranno) rimanessero
„ bassi, secondo che vengono dal filo in su
„ per farvi in ciascheduno d'essi una figura
„ a sedere o a giacere, o dentro o di fuori
„ della stanza, che le vogliate far parere, se-

„ condo che meglio vi tornerà. E questo, che
„ dico d'una lunetta, dico di tutte quattro.
„ Ripigliando poi tutta la parte di dentro
„ della camera insieme, mi parrebbe che
„ ella dovesse esser per se stessa tutta
„ in oscuro, se non quanto gli sfondati
„ così dell' ovato di sopra come de' fine-
„ stroni delli lati, gli dessero non so che di
„ chiaro, parte dal cielo con i lumi celesti,
„ parte dalla terra con fuochi che vi si faran-
„ no come si dirà poi. E con tutto ciò, dalla
„ mezza stanza in giù vorrei, che quanto più
„ si andasse verso il da piè, dove sarà la
„ Notte, tanto vi fosse più scuro; e così dal-
„ l'altra metà in su, secondo che di mano
„ in mano più si avvicinasse al capo, dove
„ sarà l'Aurora, s'andasse tuttavia più illu-
„ minando. Così disposto il tutto, veniamo
„ a divisare i soggetti, dando a ciascuna
„ parte il suo. Nell'ovato, che è nella volta,
„ si faccia a capo di essa, come avemo detto,
„ l'Aurora. Questa trovo che si può fare in
„ più modi, ma io scerrò di tutti quello che
„ a me pare che si possa far più graziosamen-
„ te in pittura. Facciasi dunque una fan-
„ ciulla di quella bellezza, che i poeti s'in-
„ gegnano di esprimer con parole, compo-
„ nendola di rose, d'oro, di porpora, di ru-
„ giada, di simili vaghezze, e questo quanto ai
„ colori e alla carnagione. Quanto all'abito,
„ componendone pur di molti uno che paia
„ più appropriato, s'ha da considerare che ella,
„ come ha tre stati e tre colori distinti, così
„ ha tre nomi, Alba, Vermiglia, e Rancia.
„ Per questo le farei una veste fino alla cin-
„ tura candida, sottile, e come trasparente.
„ Dalla cintura fino alle ginocchia una so-
„ pravvesta di scarlatto con certi trinci e
„ groppi che imitassero quei suoi riverberi
„ nelle nugole, quando è vermiglia. Dalle
„ ginocchia ingiù fino a' piedi di color d'oro,
„ per rappresentarla quando è Rancia, av-
„ vertendo che questa veste deve esser fessa,
„ cominciando dalle cosce, per farle mostra-
„ re le gambe ignude. E così la veste, come
„ la sopravveste, siano scosse dal vento e
„ faccino pieghe e svolazzi. Le braccia vo-
„ gliono essere ignude ancor esse, e d'in-
„ carnagione pur di rose. Negli omeri le si
„ faccino l'ali di vari colori: in testa una corona
„ di rose: nelle mani le si ponga una lampa-
„ da o una facella accesa, ovvero le si man-
„ di avanti un Amore che porti una face, e
„ un altro dopo, che con un'altra svegli Ti-
„ tone. Sia posta a sedere in una sedia indo-
„ rata sopra un carro simile tirato o da un
„ Pegaso alato o da due cavalli, che nell'un
„ modo e nell'altro si dipinge. I colori de' ca-
„ valli siano, dell'uno splendente in bianco,
„ dell'altro splendente in rosso, per deno-

„ tarli secondo i nomi che Omero dà loro di
„ Lampo e di Fetonte. Facciasi sorgere da
„ una marina tranquilla, che mostri d'esser
„ crespa, luminosa, e brillante. Dietro nella
„ facciata le si faccia dal corno destro Titone
„ suo marito, e dal sinistro Cefalo suo in-
„ namorato. Titone sia un vecchio tutto ca-
„ nuto sopra un letto ranciato, o veramente
„ in una culla, secondo quelli che per la
„ gran vecchiaia lo fanno rimbambito, e
„ facciasi in attitudine di ritenerla o di va-
„ gheggiarla o di sospirarla, come se la sua
„ partita gli rincrescesse. Cefalo un giovane
„ bellissimo vestito d'un farsetto succinto
„ nel mezzo, co' suoi osattini in piede, con
„ il dardo in mano ch'abbia il ferro indorato,
„ con un cane a lato, in moto di entrar in
„ bosco, come non curante di lei per l'amo-
„ re che porta alla sua Procri. Tra Cefalo e
„ Titone nel vano del finestrone dietro l'Au-
„ rora si faccino spuntare alcuni pochi rag-
„ gi di sole di splendor più vivo di quello
„ dell'aurora, ma che sia poi impedito che
„ non si vegga da una gran donna, che gli
„ si pari davanti. Questa donna sarà la Vigi-
„ lanza, e vuol esser così fatta, che paia il-
„ luminata dietro alle spalle dal sol che na-
„ sce, e che ella per prevenirlo si cacci dentro
„ nella camera per lo finestrone che si è det-
„ to. La sua forma sia d'una donna alta,
„ spedita, valorosa, con gli occhi ben'aper-
„ ti, con le ciglia ben'inarcate, vestita di
„ velo trasparente fino a' piedi, succinta nel
„ mezzo della persona; con una mano s'ap-
„ poggi ad un'asta, e con l'altra raccolga u-
„ na falda di gonna; stia fermata sul piè
„ destro, e tenendo il sinistro sospeso, mo-
„ stri da un canto di posar saldamente, e
„ dall'altro d'avere pronti i passi. Alzi il ca-
„ po a mirar l'Aurora, per esser isdegnata
„ ch'ella si sia levata prima di lei. Porti in
„ testa una celata con un gallo suvvi, il
„ qual dimostri di batter l'ali e di cantare.
„ E tutto questo dietro l'Aurora. Ma davan-
„ ti a lei nel cielo dello sfondato farei alcu-
„ ne figurette di fanciulle l'una dietro all'al-
„ tra, quali più chiare e quali meno, se-
„ condo che meno o più fossero appresso al
„ lume d'essa Aurora, per significar l'Ore
„ che vengono innanti al Sole ed a lei.
„ Queste Ore siano fatte con abiti, ghirlan-
„ de, ed acconciature da vergini, alate, con
„ le mani piene di fiori, come se gli sparges-
„ sero. Nell'opposita parte, a piè dell'ovato,
„ sia la Notte, e come l'Aurora sorge, questa
„ tramonti, come ella ne mostra la fronte,
„ questa ne volga le spalle: quella esca di
„ un mar tranquillo e nitido, questa s'im-
„ merga in uno che sia nubiloso e fosco. I ca-
„ valli di quella vengano col petto innanzi:

» di questa mostrino le groppe. E così la per-
» sona istessa della Notte sia varia del tutto
» a quella dell' Aurora. Abbia la carnagione
» nera, nero il manto, neri i cavalli, neri
» l'ali; e queste siano aperte come se volas-
» se. Tenga le mani alte, e dall' una un
» bambino bianco che dorma, per significa-
» re il sonno, dall'altra un altro nero che
» paia dormire, e significhi la morte, perchè
» d'amendue questi si dica esser madre. Mo-
» stri di cader col capo innanzi fitto in un'om-
» bra più folta, e'l ciel d'intorno sia d'az-
» zurro più carico e sparso di molte stelle. Il
» suo carro sia di bronzo, con le ruote distin-
» te in quattro spazj, per toccare le sue
» quattro vigilie. Nella facciata poi dirim-
» petto, cioè da piè, come l'Aurora ha di
» quà e di là Titone e Cefalo, questa abbia
» l'Oceano ed Atlante. L'Oceano si farà dalla
» destra un omaccione con barba e crini ba-
» gnati e rabbuffati; e così de' crini come
» della barba gli escano a posta a posta alcune
» teste di delfini legati, con un' acconciatura
» composta di teste di delfini, d' alga, di
» conche, di coralli, e di simili cose marine.
» Accennisi appoggiato sopra un carro tirato
» da balene, coi Tritoni avanti con le bucci-
» ne, intorno con le ninfe, e dietro con al-
» cune bestie di mare. Se non con tutte que-
» ste cose, almeno con alcune, secondo lo
» spazio ch' averete, che mi par poco a
» tanta materia. Per Atlante facciasi dalla
» sinistra un monte che abbia il petto, le
» braccia, e tutte le parti di sopra d'un uo-
» mo robusto, barbuto e muscoloso in atto
» di sostenere il cielo, come è la sua figura
» ordinaria. Più a basso, medesimamente
» incontro la Vigilanza, e questo monte
» sotto l'Aurora, si dovrebbe porre il Sonno:
» ma perchè mi par meglio che stia sopra al
» letto, per alcune ragioni, porremo in suo
» luogo la Quiete. Questa Quiete trovo bene
» che era adorata, e che l'era dedicato il
» tempio, ma non trovo già come fosse figu-
» rata, se già la sua figura non fosse quella
» della Securità. Il che non credo, perchè
» la Securità è dell'animo, e la Quiete è del
» corpo. Figureremo dunque la Quiete da
» noi in questo modo. Una giovane d'aspetto
» piacevole, che come stanca non giaccia, ma
» segga e dorma con la testa appoggiata so-
» pra al braccio sinistro. Abbia un' asta che
» le si posi di sopra nella spalla e da piè
» punti in terra, e sopra essa lasci cadere il
» braccio destro spenzolone, e vi tenga una
» gamba cavalcioni in atto di posare per ri-
» storo, e non per infingardia. Tenga una
» corona di papaveri ed uno scettro appatta-
» to da un canto, ma non sì, che non possa
» prontamente ripigliarlo. E, dove la Vigi-

» lanza ha in capo un gallo che canta, a
» questa si può fare a' piedi una gallina che
» covi, per mostrare che ancora posando fa
» la sua azione. Dentro dell' ovato medesimo
» dalla parte destra farassi una Luna. La sua
» figura sarà d'una giovine d'anni circa di-
» ciotto, grande, d'aspetto virginale, simile
» ad Apollo, con le chiome lunghe, folte e
» crespe alquanto, o con uno di quelli cap-
» pelli in capo, che si dicono acidari, largo
» di sotto, ed acuto e torto in cima, come il
» corno del Doge, con due ali verso la fronte
» che pendano e cuoprano l'orecchie, e fuo-
» ri della testa con due cornette, come d'u-
» na luna crescente, o secondo Apuleio, con
» un tondo schiacciato, liscio, e risplenden-
» te a guisa di specchio in mezzo la fronte,
» che di quà e di là abbia alcuni serpenti, e
» sopra certe poche spighe, con una corona in
» capo o di dittamo, secondo i Greci, o di di-
» versi fiori, secondo Marziano, o di elicriso,
» secondo alcun' altri. La vesta chi vuol
» che sia lunga fino a' piedi, chi corta fino
» alle ginocchia, succinta sotto le mammelle,
» ed attraversata sotto l'ombilico alla ninfa-
» le, con un mantelletto in spalla affibbiato
» sul destro muscolo, e con osattini in piede
» vagamente lavorati. Pausania, alludendo,
» credo, a Diana, la fa vestita di pel-
» le di cervo. Apuleio (pigliandola forse
» per Iside) le dà un abito di velo sottilissi-
» mo di varj colori, bianco, giallo, e rosso,
» ed un' altra veste tutta nera, ma chiara, e
» lucida, sparsa di molte stelle con una lu-
» na in mezzo e con un lembo d' intorno
» con ornamenti di fiori e di frutti pendenti
» a guisa di fiocchi. Pigliate un di questi
» abiti qual meglio vi torna. Le braccia fate
» che siano ignude, con le lor maniche
» larghe; con la destra tenga una face arden-
» te, con la sinistra un arco allentato, il qua-
» le, secondo Claudiano, è di corno, e se-
» condo Ovidio d'oro. Fatelo come vi pare,
» ed attaccatele il carcasso agli omeri. Si tro-
» va in Pausania con due serpenti nella si-
» nistra, ed in Apuleio con un vaso dorato
» col manico di serpe, il qual pare come
» gonfio di veleno, e col piede ornato di foglie
» di palma. Ma con questo credo che voglia
» significare pur Iside; però mi risolvo che
» le facciate l'arco come di sopra. Cavalchi
» un carro tirato da cavalli un nero, l'altro
» bianco, o (se vi piacesse di variare) da un
» mulo, secondo Festo Pompeio, o da gioven-
» chi, secondo Claudiano e Ausonio. E facen-
» do giovenchi, vogliono avere le corna mol-
» to piccole, ed una macchia bianca sul de-
» stro fianco. L'attitudine della Luna deve
» essere di mirare di sopra dal cielo del-
» l'ovato verso il corno della stessa facciata

„ che guarda il giardino, dove sia posto En-
„ dimione suo amante, e s'inchini dal carro
„ per baciarlo : e non si potendo per l'inter-
„ posizione del ricinto, lo vagheggi ed illu-
„ mini del suo splendore . Per Endimione
„ bisogna fare un bel giovane pastore, e pa-
„ storalmente vestito ; sia addormentato a
„ piè del monte Latmo. Nel corno poi del-
„ l'altra parte sia Pane Dio de' pastori inna-
„ morato di lei, la figura del quale è notissi-
„ ma . Poneteli una siringa al collo, e con
„ ambe le mani stenda una matassa di lana
„ bianca verso la Luna, con che fingono che
„ s'acquistasse l'amor di lei, e con questo
„ presente mostri di pregarla che scenda a
„ starsi con lui. Nel resto del vano del me-
„ desimo finestrone si faccia un'istoria, e sia
„ quella de' sagrificj Lemurj, che usavano
„ far di notte per cacciare i mali spiriti di
„ casa. Il rito di questi era con le mani le-
„ vate e co' piedi scalzi andare attorno spar-
„ gendo fava nera, rivolgendolasi prima per
„ bocca, e poi gittandola dietro le spalle ; e
„ tra questi erano alcuni che , sonando baci-
„ ni e tali instrumenti di rame, facevano ru-
„ more. Dal lato sinistro dell'ovato si farà
„ Mercurio nel modo ordinario col suo cap-
„ pelletto alato, co' talari a' piedi, col cadu-
„ ceo nella sinistra, con la borsa nella destra,
„ ignudo tutto, salvo con quel suo mantel-
„ letto nella spalla, giovine bellissimo, ma
„ d'una bellezza naturale, senza alcuno ar-
„ tificio, di volto allegro, d' occhi spirito-
„ si, sbarbato, o di prima lanugine, stretto
„ nelle spalle e di pel rosso. Alcuni gli pon-
„ gono l'ali sopra l'orecchie, e gli fanno
„ uscire da' capelli certe penne d'oro . L'at-
„ titudine, fate a vostro modo, purchè mo-
„ stri di calarsi dal cielo per infonder sonno;
„ e che, rivolto verso la parte del letto, paia
„ di voler toccare il padiglione con la verga.
„ Nella facciata sinistra di verso Mercurio,
„ nel corno verso la facciata da piè, si po-
„ triano fare i Lari Dei, che sono suoi fi-
„ gliuoli, i quali erano Genii delle case
„ private, cioè due giovani vestiti di pelle
„ di cani, con corti abiti succinti, e gittati
„ sopra la spalla sinistra, per modo che ven-
„ gano sotto la destra, per mostrar che sieno
„ disinvolti e pronti alla guardia di casa.
„ Stiano a sedere l' uno accanto all'altro;
„ tengano un'asta per ciascuno nella destra,
„ ed in mezzo di essi sia un cane, di sopra
„ a loro sia un picciolo capo di Vulcano con
„ un cappelletto in testa, ed accanto con
„ una tanaglia da fabbri. Nell'altro corno
„ verso la facciata da capo farei un Batto,
„ che, per aver rivelato le vacche rubate da
„ lui, sia convertito in sasso. Facciasi un
„ pastor vecchio a sedere, che col braccio

„ destro e con l'indice mostri il luogo dove
„ le vacche erano ascoste, col sinistro s' ap-
„ poggi a un pedo, o vincastro, baston di pa-
„ store; e dal mezzo in giù sia sasso nero di
„ color di paragone, in che fu convertito.
„ Nel resto poi del finestrone dipingasi la
„ storia del sacrificio che facevano gli antichi
„ ad esso Mercurio, perchè il sonno non
„ s'interrompesse. E, per figurar questo, bi-
„ sogna fare un'altare, e suvvi la sua statua;
„ a piede un fuoco, e d'intorno genti che vi
„ gittino legne ad abbrugiare, e che con al-
„ cune tazze in mano piene di vino, parte ne
„ spargano e parte ne bevano. Nel mezzo
„ dell'ovato, per empier tutta la parte del
„ cielo, farei il Crepuscolo, come mezzano
„ tra l'Aurora e la Notte. Per significar que-
„ sto, trovo che si fa un giovinetto tutto
„ ignudo, talvolta con l'ali, talvolta senza,
„ con due facelle accese, l'una delle quali
„ faremo che s'accenda a quella dell'Aurora,
„ e l'altra che si stenda verso la Notte. Al-
„ cuni fanno che questo giovinetto con le
„ due faci medesime cavalchi sopra un caval-
„ lo del Sole o dell'Aurora : ma questo non
„ farebbe componimento a nostro proposito.
„ Però lo faremo come disopra, e volto verso
„ la Notte, ponendoli dietro fra le gambe
„ una grande stella, la quale fosse quella di
„ Venere, perchè Venere e Fosforo, ed Espe-
„ ro e Crepuscolo par che si tenga per una
„ cosa medesima. E da questa in fuori, di
„ verso l'Aurora, fate che tutte le minori
„ stelle siano sparite. Ed avendo fin qui ri-
„ pieno tutto il di fuori della camera, così
„ di sopra nell'ovato, come dalli lati nelle
„ facciate, resta che vegnamo al di dentro,
„ che sono nella volta i quattro peducci. E
„ cominciando da quello che è sopra al letto,
„ che viene ad essere tra la facciata sinistra
„ e quella da piè, facciasi il Sonno, e per
„ figurar lui bisogna prima figurar la sua ca-
„ sa. Ovidio la pone in Lenno e ne' Cimerii,
„ Omero nel mare Egeo, Stazio presso agli
„ Etiopi, l'Ariosto nell'Arabia. Dovunque
„ si sia, basta che si finga un monte, quale
„ se ne può imaginare uno, dove siano sem-
„ pre tenebre e non mai sole. A piè d'esso
„ una concavità profonda per dove passi
„ un'acqua come morta, per mostrare che
„ non mormori, e sia di color fosco, perciac-
„ chè la fanno un ramo della Letea. Dentro
„ in questa concavità sia un letto, il quale,
„ fingendosi d'essere d'ebano, sarà di color
„ nero, e di neri panni si cuopra ; in questo
„ sia coricato il Sonno, un giovane di tutta
„ bellezza, perchè bellissimo e placidissimo
„ lo fanno, ignudo secondo alcuni, e secon-
„ do alcun'altri vestito di due vesti, una
„ bianca di sopra, l' altra nera di sotto .

„ Tenga sotto il braccio un corno che mostri
„ riversar sopra 'l letto un liquor liquido, per
„ denotare l'oblivione, ancorachè altri lo fac-
„ cino pieno di frutti. In una mano abbia la
„ verga, nell'altra tre vessiche di papavero.
„ Dorma come infermo; col capo, e con
„ tutte le membra languide, e com'abbando-
„ nato nel dormire. D'intorno al suo letto
„ si vegga Morfeo, Icelo, e Fantaso, e gran
„ quantità di sogni, che tutti questi sono
„ suoi figliuoli. I sogni siano certe figurette,
„ altre di bell'aspetto, altre di brutto, come
„ quelli che parte dilettano e parte spaventa-
„ no. Abbiano l'ali ancor essi, e i piedi storti,
„ come instabili ed incerti che sono. Voli-
„ no, e si girino intorno a lui, facendo come
„ una rappresentazione, con trasformarsi in
„ cose possibili ed impossibili. Morfeo è
„ chiamato da Ovidio artefice e fingitore di
„ figure: e però lo farei in atto di figurare
„ maschere di variati mostacci, ponendogli
„ alcune di esse a' piedi. Icelo dicono che si
„ trasforma esso stesso in più forme: e questo
„ figurerei per modo, che nel tutto paresse
„ uomo, ed avesse parti di fiera, di uccello,
„ di serpente, come Ovidio medesimo lo de-
„ scrive. Fantaso vogliono che si trasmuti in
„ diverse cose insensate: e questo si può rap-
„ presentare ancora con le parole di Ovidio,
„ parte di sasso, parte d'acqua, parte di legno.
„ Fingasi che in questo luogo siano due por-
„ te: una d'avorio, donde escono i sogni falsi,
„ ed una di corno, donde escono i veri. E i
„ veri siano coloriti, più distinti, più lucidi
„ e meglio fatti; i falsi confusi, foschi ed
„ imperfetti. Nell'altro peduccio fra la fac-
„ ciata da piede a man destra farete Briz-
„ zo Dea degli augurj, ed interprete de' so-
„ gni. Di questa non trovo l'abito, ma la
„ farei ad uso di Sibilla, assisa a piè di
„ quell'olmo descritto da Virgilio, sotto le
„ cui frondi pone infinite imagini, mo-
„ strando che, come caggiano delle sue fron-
„ di, così le vogliono d'intorno nella for-
„ ma ch'avemo loro data, e, siccome si è
„ detto, quali più chiare, quali più fosche,
„ alcune interrotte, alcune confuse, e certe
„ svanite quasi del tutto, per rappresentar
„ con esse i sogni, le visioni, gli oracoli, le
„ fantasme e le vanità che si veggono dor-
„ mendo, che fin di queste cinque sorti par
„ che le faccia Macrobio: ed ella stia come
„ in astratto per interpretarle, e d'intorno
„ abbia genti che le offeriscano panieri pieni
„ d'ogni sorte di cose, salvo di pesce. Nel
„ peduccio poi tra la facciata destra e quella
„ da capo starà convenientemente Arpocrate,
„ Dio del silenzio: perchè rappresentandosi
„ nella prima vista a quelli ch'entrano dalla
„ porta, che vien dal cameron dipinto, av-

„ vertirà gli intranti che non faccino strepi-
„ to. La figura di questo è d'un giovane, o
„ putto, piuttosto di color nero, per essere
„ Dio degli Egizj, e col dito alla bocca, in
„ atto di domandare che si taccia; porti in
„ mano un ramo di persico, e, se vi pare,
„ una ghirlanda delle sue foglie. Fingono
„ che nascesse debile di gambe, e che, es-
„ sendo ucciso, la madre Iside lo risuscitas-
„ se. E per questo altri lo fanno disteso in
„ terra, altri in grembo d'essa madre co' piè
„ congiunti. Ma, per accompagnamento del-
„ l'altre figure, io lo farei pur dritto, appog-
„ giato in qualche modo, o veramente a se-
„ dere, come quello dell'illustrissimo S. An-
„ gelo, il quale è anco alato e tiene un corno
„ di dovizia. Abbia genti intorno, che gli
„ offeriscano (come era solito) primizie di
„ lenticchie e altri legumi, e di persichi so-
„ praddetti. Altri facevano per questo mede-
„ simo Dio una figura senza faccia, con un
„ cappelletto piccolo in testa, con una pelle
„ di lupo intorno, tutto coperto d'occhi e
„ d'orecchi. Fate qual di questi due vi pare.
„ Nell'ultimo peduccio, tra la facciata da capo
„ e la sinistra, sarà ben locata Angerona, Dea
„ della Segretezza, che, per venire dentro
„ alla porta dell'intrata medesima, ammoni-
„ rà quelli che escono di camera a tener se-
„ creto tutto quel ch'hanno inteso o veduto,
„ come si conviene servendo a' signori. La
„ sua figura è d'una donna posta sopra uno
„ altare con la bocca legata e suggellata. Non
„ so con che abito la facessero, ma io la rin-
„ volgerei in un panno lungo che la coprisse
„ tutta, e mostrerei che si ristringesse nelle
„ spalle. Faccinsi intorno a lei alcuni ponte-
„ fici, dai quali se le sacrificava nella Curia
„ innanzi la porta, perchè non fusse lecito a
„ persona di rivelar cosa che vi si trattasse
„ in pregiudicio della repubblica. Ripieni
„ dalla parte di dentro i peducci, resta ora a
„ dir solamente ch'intorno a tutta quest'o-
„ pra mi parrebbe che dovesse essere un
„ fregio che la terminasse d'ogn'intorno, e
„ questo farei o grottesche o storiette di figure
„ picciole, e la materia vorrei che fosse con-
„ forme ai soggetti già dati di sopra, e di ma-
„ no in mano ai più vicini. E facendo, sto-
„ riette, mi piacerebbe che mostrassero l'azio-
„ ne che fanno gli uomini ed anco gli animali
„ nell'ora che ci abbiamo proposto. E comin-
„ ciando pur da capo, farei nel fregio di
„ quella facciata (come cose appropriate al-
„ l'Aurora) artefici, operai, genti di più sor-
„ ti, che già levate tornassero agli esercizj
„ ed alle fatiche loro, come fabbri alla fuci-
„ na, letterati agli studi, cacciatori alla cam-
„ pagna, mulattieri alla lor via. E sopra tut-
„ to ci vorrei quella vecchiarella del Petrar-

„ ca, che, discinta e scalza levatasi a filare,
„ accendesse il fuoco. E se vi pare di farvi
„ grottesche d'animali, fateci degli uccelli
„ che cantino, dell'oche che escano a pasce-
„ re, de'galli che annunzino il giorno, e si-
„ mili novelle. Nel fregio della facciata da
„ piè, conforme alle tenebre, vi farei genti
„ ch'andassero a frugnolo, spie, adulteri,
„ scalatori di finestre, e cose tali; e per grot-
„ tesche, istrici, ricci, tassi, un pavone con
„ la ruota che significa la notte stellata, gu-
„ fi, civette, pipestrelli, e simili. Nel fregio
„ della facciata destra, per cose proporziona-
„ te alla Luna, pescatori di notte, naviganti
„ alla bussola, negromanti, streghe, e cotali.
„ Per grottesche, un fanale di lontano, reti,
„ nasse con alcuni pesci dentro, e granchi
„ che pascessero al lume di luna; e, se'l loco
„ n'è capace, un elefante in ginocchioni che
„ l'adorasse. Ed ultimamente, nel fregio
„ della facciata sinistra, mattematici con i
„ loro strumenti da misurare, ladri, falsatori
„ di monete, cavatori di tesori, pastori con
„ le mandre ancor chiuse intorno a lor fuo-
„ chi, e simili. E per animali, vi farei lupi,
„ volpi, scimie, cucce, e se altri vi sono di
„ questa sorte maliziosi ed insidiatori degli
„ altri animali. Ma in questa parte ho messe
„ queste fantasie così a caso, per accennare
„ di che spezie invenzioni vi si potessero fa-
„ re. Ma, per non esser cose che abbiano
„ bisogno d'esser scritte, lascio che voi ve
„ l'immaginiate a vostro modo, sapendo che
„ i pittori sono per lor natura ricchi e gra-
„ ziosi in trovar di queste bizzarrie. Ed aven-
„ do già ripiene tutte le parti dell'opra, così
„ di dentro come di fuori della camera, non
„ m'occorre dirvi altro, se non che conferia-
„ te il tutto con monsignor illustrissimo, e,
„ secondo il suo gusto, aggiungendovi o to-
„ gliendone quel che bisogna, cerchiate voi
„ dalla parte vostra di farvi onore. State sa-
„ no. „
Ma ancora che tutte queste belle invenzio-
ni del Caro fussero capricciose, ingegnose,
e lodevoli molto, non potè nondimeno Tad-
deo mettere in opera se non quelle di che fu
il luogo capace, che furono la maggior parte.
Ma quelle, che egli vi fece, furono da lui
condotte con molta grazia e bellissima ma-
niera. Accanto a questa nell'ultima delle
dette tre camere, che è dedicata alla Solitu-
dine, dipinse Taddeo, con l'aiuto de'suoi
uomini, Cristo che predica agli apostoli nel
deserto e nei boschi, con un S. Giovanni a
man ritta, molto ben lavorato. In un'altra
storia, che è dirimpetto a questa, sono di-
pinte molte figure che si stanno nelle selve
per fuggire la conversazione, le quali al-
cun'altre cercano di disturbare, tirando loro

sassi, mentre alcuni si cavano gli occhi per
non vedere. In questa medesimamente è di-
pinto Carlo V imperatore ritratto di naturale
con questa inscrizione: *Post innumeros labo-
res ociosam quietamque vitam traduxit.* Di-
rimpetto a Carlo è il ritratto del gran Turco
ultimo, che molto si dilettò della solitudine,
con queste parole: *Animum a negocio ad
ocium revocavit.* Appresso vi è Aristotile che
ha sotto queste parole: *Anima fit sedendo et
quiescendo prudentior.* All'incontro a questo
sotto un'altra figura di mano di Taddeo è
scritto così: *Quae ad modum negocii, sic et
ocii ratio habenda.* Sotto un'altra si legge:
*Ocium cum dignitate, negocium sine pericu-
lo.* E dirimpetto a questa sotto un'altra figu-
ra è questo motto: *Virtutis et liberae vitae
magistra optima solitudo.* Sotto un'altra:
Plus agunt qui nihil agere videntur. E sotto
l'ultima: *Qui agit plurima plurimum peccat.*
E, per dirlo brevemente, è questa stanza or-
natissima di belle figure, e ricchissime an-
ch'ella di stucchi e d'oro.
Ma tornando al Vignola, quanto egli sia
eccellente nelle cose d'architettura l'opere
sue stesse che ha scritte e pubblicate e va tut-
tavia scrivendo (oltre le fabbriche maraviglio-
se) ne fanno pienissima fede (75); e noi nella
vita di Michelagnolo ne diremo a quel propo-
sito quanto occorrerà. Taddeo oltre alle dette
cose ne fece molte altre, delle quali non ac-
cade far menzione, ma in particolare una
cappella nella chiesa degli orefici in strada
Giulia (76), una facciata di chiaroscuro di
S. Ieronimo, e la cappella dell'altare maggio-
re in S. Sabina. E Federigo suo fratello, do-
ve in S. Lorenzo in Damaso e la cappella di
quel santo tutta lavorata di stucco, fa nella
tavola S. Lorenzo in sulla graticola, ed il
Paradiso aperto, la quale tavola si aspetta
debba riuscire opera bellissima (77). E per
non lasciare indietro alcuna cosa, la quale
essere possa di utile, piacere o giovamento a
chi leggerà questa nostra fatica, alle cose det-
te aggiugnerò ancora questa. Mentre Taddeo
lavorava, come s'è detto, nella vigna di papa
Giulio, e la facciata di Mattiolo delle poste,
fece a monsignor Innocenzio illustrissimo e
reverendissimo cardinale di Monte due qua-
dretti di pittura non molto grandi, uno de'qua-
li è assai bello (avendo l'altro donato),
è oggi nella salvaroba di detto cardinale, in
compagnia d'una infinità di cose antiche e
moderne veramente rarissime; infra le quali
non tacerò che è un quadro di pittura capric-
ciosissimo quanto altra cosa di cui si sia fatto
infin qui menzione (78). In questo quadro,
dico, che è alto circa due braccia e mezzo,
non si vede da chi lo guarda in prospettiva,
e alla sua veduta ordinaria, altro che alcune

lettere in campo incarnato, e nel mezzo la luna, che, secondo le righe dello scritto, va di mano in mano crescendo e diminuendo; e nondimeno andando sotto il quadro e guardando in una spera ovvero specchio, che sta sopra il quadro a uso d'un picciol baldacchino, si vede di pittura e naturalissimo in detto specchio che lo riceve dal quadro, il ritratto del re Enrico II di Francia alquanto maggiore del naturale con queste lettere intorno: *Henry II roy de France.* Il medesimo ritratto si vede calando il quadro abbasso, e posta la fronte in sulla cornice di sopra guardando in giù; ma è ben vero che chi lo mira a questo modo lo vede volto a contrario di quello che è nello specchio: il qual ritratto, dico, non si vede, se non mirandolo come di sopra, perchè è dipinto sopra ventotto gradini sottilissimi che non si veggiono, i quali sono fra riga e riga dell'infrascritte parole, nelle quali, oltre al significato loro ordinario, si legge, guardando i capiversi d'ambedue gli estremi, alcune lettere alquanto maggiori dell'altre nel mezzo: *Henricus Valesius Dei gratia Gallorum rex invictissimus.* Ma è ben vero che M. Alessandro Taddei Romano segretario di detto cardinale, e don Silvano Razzi mio amicissimo (79), i quali mi hanno di questo quadro e di molte altre cose dato notizia, non sanno di chi sia mano, ma solamente han detto che fu donato dal detto re Enrico al cardinale Caraffa quando fu in Francia, e poi da Caraffa al detto illustrissimo di Monte, che lo tenne come cosa rarissima che è veramente. Le parole adunque che sono dipinte nel quadro, e che sole in esso si veggiono da chi lo guarda alla sua veduta ordinaria, e come si guardano l'altre pitture, sono queste:

HEvs tv qvid viDes nil vt reoR
Nisi lunam crEscentem et E
Regione posItam qvae eX
Intervallo GRadatim ut I
Crescit nos ADmonet ut iN
Vna spe fide eT charitate tV
Simul et ego Illuminat I
Verbo dei crescAmvs doneC
Ab eiusdem Gratia fiaT
Lux in nobis Amplissima qvI
Est aeternvs iLle dator lvciS
In qvo et a qvO mortales omneS
Veram lucem Recipere sI
Speram.⁵ in vanVM non sperabiM.⁵

Nella medesima guard aroba è un bellissimo ritratto della signora S ofonisba Anguisciola (80) di mano di lei med esima, e da lei stato donato a papa Giulio II; e, che è da essere molto stimato, in un libro antichissimo la Bucolica, Georgica, ed Eneida di Virgilio di caratteri tanto antichi, che in Roma e in altri luoghi è stato da molti letterati uomini giudicato che fosse scritto ne' medesimi tempi di Cesare Augusto, o poco dopo; onde non è maraviglia se dal detto cardinale è tenuto in grandissima venerazione (81). E questo sia il fine della vita di Taddeo Zucchero pittore (82).

ANNOTAZIONI

(1) Pittore mediocre, il quale se non fosse stato padre di due valenti artefici, il suo nome non sarebbe passato alla posterità.

(2) Tanto Pompeo da Fano, quanto Bartolommeo suo padre, non seguitarono la riforma già introdotta generalmente nell'arte; ma conservarono la secca maniera del secolo antecedente.

(3) Un'idea della vita meschina da lui menata in Roma in quel tempo, si ha da certi disegni di Federigo suo fratello, veduti dal Mariette, i quali rappresentavano appunto la vita di Taddeo. In uno era espresso quando esso al lume di Luna disegnava per Roma le statue e i bassi-rilievi antichi, ovvero le pitture che aveva veduto il giorno e tenute a mente; in un altro quando Taddeo nel tor-

narsene a casa s'addormentò per la stanchezza in riva ad un fiume, esposto ai raggi del sole; e poscia risvegliatosi colla fantasia alterata gli parve che le pietre che erano lì attorno fossero dipinte da Raffaello e da Polidoro, onde postene in un sacco quante più potette, se le caricò sulle spalle, e tutto contento se le portò a casa.

(4) Nè Francesco detto il Santangiolo, nè Gio. Pietro Calabrese, han lasciato opere degne di fama.

(5) Detto Iacopone da Faenza. Ei fu discepolo di Raffaello; ma più che in lavorar d'invenzione, si applicò a far copie delle opere del maestro, per sodisfare alle richieste di coloro che non potevano ottenere gli originali.

(6) Questi è Daniello de Por, che si trova

posto al libro de' morti alla Rotonda un verso sotto a Daniello da Volterra; onde par che morisse nell'anno medesimo, cioè nel 1566. *(Bottari)*

(7) Di Polidoro e Maturino trovasi la vita a p. 609, e degli altri due a p. 537, e 557.

(8) Nell'edizione de' Giunti leggesi sos cios capit. Abbiamo seguitato l'edizione di Roma perchè ci è sembrata in questo luogo più corretta. Le pitture alle quali alludevano queste iscrizioni sono perite.

(9) Benchè il Vasari parli sempre con lode di Federigo, tuttavia questi nutrì grand'astio contro di lui, e gli si mostrò avverso. Postillò un esemplare di queste vite dell'edizione de' Giunti, che ora si conserva nella Biblioteca Reale di Parigi, ove ad alcune buone osservazioni relative all'arte, mescolò i più amari sarcasmi contro il Biografo, e lasciò travedere la propria animosità. Di più volle essergli rivale e col pennello e colla penna: ma se nella pittura gli contrastò il non invidiabil vanto di far molto e presto; nell'arte poi dello scrivere gli rimase talmente al di sotto da sembrare esso, nel confronto, la rana d'Esopo. Il Bottari inserì nel sesto volume pag. 147 delle *Lettere pittoriche* l'opuscoletto di Federigo intitolato, *Idea de Pittori, Scultori ed Architetti* nel quale ei pretese di superare il Vasari nello stile di scrivere, e cadde nell'astruso, nel gonfio, nel ridicolo, come si può rilevare dall'intitolazione del capitolo XII così concepita: *Che la filosofia e il filosofare è disegno metaforico similitudinario*.

(10) Nel rifarsi ed abbellirsi la chiesa di S. Ambrogio al Corso, nel principio del secolo XVIII, queste pitture perirono.

(11) Le pitture fatte nelle facciate delle case e dei palazzi furono distrutte dal tempo.

(12) V. nella vita di Raffaello a p. 507 col. 2. e a p. 520 la nota 91.

(13) Cugino del Vasari e suo aiuto in molti lavori. Si è già parlato di lui nella vita di Cristofano Gherardi a pag. 805 col. I, e 814 nota 7.

(14) La vigna del Cardinal Poggio, che era dov'è oggi la vigna detta di Papa Giulio, non è sul monte, ma alle sue radici. *(Bottari)*

(15) Nominato dal Vasari anche nella vita del Bagnacavallo a p. 624 col. 2, e inoltre a p. 625 nota 28. Più estese notizie di Prospero Fontana si hanno dal Malvasia e dal Baldinucci.

(16) Queste storie di chiaroscuro sono andate male insieme con molti altri ornati di quell'ammirabile edifizio; colpa della barbarie. *(Bottari)*

(17) Per errore, o di penna o di stampa, nell'edizione de' Giunti leggesi *Roma* in luogo di *Verona*.

(18) In una postilla dell'esemplare citato sopra nella nota 9, Federigo assicura che Taddeo non ebbe in quest'opera altri aiuti che esso Federigo.

(19) Nel Corso, ov'è il palazzo del Duca di Fiano. *(Bottari)*

(20) La onestà del Vasari, di parlare sempre onorevolmente di Federigo, fa comparire più abbietto l'animo del suo detrattore, il quale volendo ingiustamente avvilirlo in faccia alla posterità, ha solamente procacciata una brutta macchia alla propria riputazione.

(21) Ossia Girolamo Muziano altra volta mentovato. Vedi nel seguito alla vita di Benv. Garofolo a p. 882 col I. e 889 nota 107. La vita di Simone Mosca citata pochi versi sopra leggesi a p. 832.

(22) Vedi la *Storia del Duomo d'Orvieto* scritta dal P. della Valle.

(23) Anche altrove il Vasari chiama quest'Oratorio la compagnia di S. Agata, ora per altro si appella di S. Orsola. *(Bottari)*

(24) Avverte il Bottari che a suo tempo queste pitture soffrirono tal danno dai ritocchi, che maggiore non gliene sarebbe venuto dall'imbiancarle.

(25) Nipote di Paolo III.

(26) Le pitture del palazzo Farnese di Caprarola furono intagliate e pubblicate in Roma nel 1748 in un volume dal Prenner. Esprimono le gesta dei Farnesi illustri.

(27) Federigo Zuccheri in una postilla fatta a questo luogo del Vasari dice: » Questa tassa più a Giorgio che a Taddeo si conviene. È mendace e maligno a dir questo; » anzi con molta carità cristiana si dilettava » ajutare e sovvenire molti giovani forestieri, » il cui trattenimento gli era di molta lode e » non di biasimo, come indegnamente gli dà » questo maledico. » Ma piuttosto, soggiunge il Bottari, maledico è lo Zuccheri, perchè il Vasari non lo dice di esso, nè lo afferma; ma riferisce il detto da altri. Uno Storico che racconta le calunnie messe fuori contro alcuno non è maledico; e tanto meno lo è il Vasari, in quanto che adduce subito la scusa che portava Taddeo in sua difesa.

(28) Sono ora talmente consumate dall'umidità e dal tempo, che è necessario, per chi le osserva, supplire coll'immaginazione a ciò che vi manca.

(29) Anzi 18, corregge lo stesso Federigo in una postilla, e forse anche il Vasari scrisse 18, e la stampa lo cambiò per errore in 28.

(30) Cioè Papa Pio IV Milanese. *(Bottari)*

(31) Aveva circa 32 anni, essendo nato nel 1528. V. Il Baldinucci Tomo X p. 3. Ediz. di Firenze dal 1767 al 1774.

(32) Il Cugni, o come leggesi nell'*Abbecedario ec.* il Cugini, è nominato alla fine della vita di Perin del Vaga a pag. 739 col. 2.

(33) Detto comunemente Santi di Tito, forse perchè figlio d'un Tito Titi. Egli veramente era nativo del Borgo a S. Sepolcro. Il Vasari lo dice fiorentino per essere il detto Borgo nello stato fiorentino. Nell'edizione de'Giunti è per errore di stampa chiamato *Santi Tidi*.

(34) Federigo in una postilla dice di non avere fatte le storie di Cristo, ma d'averle fatte eseguire coi suoi disegni.

(35) Questo Lorenzo, non va confuso coll'altro Lorenzo Costa Ferrarese di cui si è letto la vita a pag. 352.

(36) Il lettore imparziale ammirerà la schiettezza dello storico, che per difendere le opere di Federigo, biasima l'ingiustizia degli Artefici e non la perdona neppure ai Fiorentini. Ciò sia detto in conferma di quanto si è asserito di sopra; ed anche a p. 356 nota 8.

(37) Ne fece peraltro una sola, quella cioè dell'Imp. Federigo che rende ubbidienza ad Alessandro III. Giuseppe Porta è conosciuto anche sotto il nome di Giuseppe del Salviati, come il Vasari stesso lo nomina pochi versi più sotto.

(38) Dei sopra nominati pittori bolognesi ragiona più distesamente il Malvasia nella *Felsina Pittrice*. Livio da Forlì è Livio Agresti.

(39) Federigo per difendere il fratello dalla taccia di avido del guadagno, ha scritto in margine così: » Per mera malignità dell'E-
» mulio, che non voleva concorrenti di va-
» lore al suo fatto venir da Venezia 'Josef
» Salviati. Pure forzato l'Emulio, gli allogò
» come per forza, una dell'istorie piccole. »
Qui è apertamente maledico Federigo, prendendosela contro un Cardinale sì degno. *(Bottari)*

(40) Questo quadro fu copiato sul muro della cappella di Caprarola, e serve per tavola dell'altare. Il quadro poi era verso il 1760 in casa del March. Vitelleschi. *(Bottari)*

(41) Non sussiste oggi che la prima di queste due storie, essendosi all'altra dato di bianco *(N. dell'Ed. di Ven.).*

(42) Dello Schiavone si è parlato nella vita di Battista Franco a pag. 909 e nella relativa nota 51 a p. 911.

(43) Questa tavola fu intagliata in rame.

(44) E qui pure Federigo appone la seguente postilla; » Manifesta passione e malizia per
» esaltare il Salviati in questo luogo più che
» non merita, e biasimar Taddeo; ma l'ope-
» ra è nota, e manifesta assai il valore del-
» l'uno e dell'altro, e quanto ei voglia sem-
» pre anteporre i Toscani a tutte l'altre nazio-

» ni. » E monsign. Bottari soggiugne: » La-
» scio il giudizio ai professori, perchè deter-
» minino, qual fosse maggior pittore, o Cec-
» chin Salviati o Taddeo dopo che avran ve-
» dute e considerate le loro opere. »

(45) Lo stesso Federigo alla parola *perduto* sostituisce in margine *acquistato*, onde si vede bene il suo livore.

(46) Detta la Trinità de'Monti, ove sussistono sempre le pitture di Perin del Vaga e dei fratelli Zuccheri.

(47) La cui vita si è letta a pag. 187.

(48) E Federigo scrisse in margine: » Amico finto, e maledico senza cagione. » Parole che si adattano mirabilmente a chi le scrisse. *(Bottari)*

(49) Nella vita del Buonarroti si citano varj lavori di questo Calcagni.

(50) Detto lo Stradano. Fu seguace del Vasari e del Salviati.

(51) Iacopo Zucca, o del Zucca, o Zucchi fu allievo del Vasari e di nazione fiorentino. Era protetto dal Card. Ferd. de' Medici che fu poi il terzo Granduca di Toscana. Il Baglioni scrisse la vita di questo artefice.

(52) Battista Naldini fiorentino scolaro del Pontormo, e d'Angelo Bronzino. Il Vasari torna a parlare di lui verso la fine di quest'opera, allorchè discorre degli Accademici del Disegno. Varie notizie dei suoi lavori si leggono altresì nel *Riposo* del Borghini.

(53) Moglie del Granduca Francesco I. allora Gran Principe di Toscana. L'apparato per le nozze di questo principe è stato descritto dal Vasari e trovasi aggiunto alle vite dei pittori in tutte le edizioni.

(54) Pio IV. morì il 13 Dicembre 1565, ed il Card. S. Angelo, cioè Ranuzio Farnese, era morto il 28 d'Ottobre del medesimo anno. *(Bottari)*

(55) Questi sono i Gesuiti. S. Mauro, dice il Bottari, era allato al Collegio Romano.

(56) È presentemente in Firenze nel R. Palazzo de' Pitti, pervenutovi, con altri quadri della Galleria d'Urbino, per l'eredità della Granduchessa Vittoria della Rovere.

(57) Il Vasari parlando sopra di somigliante soggetto fatto da Taddeo, si è espresso chiaramente avendo detto: » dipinse un'Occasione che, avendo presa la Fortuna, mostra di volerle tagliare il crine con le forbice. » Questa era l'impresa di papa Giulio III.

(58) Ippolito d'Este creato cardinale il 20 Dicembre 1538. e morto il 2 Dicembre 1572.

(59) Fino dai giorni del Bottari queste pitture avevano patito per l'umidità.

(60) Questi fu Teofrasto Lesbio. — Con tal discorso il Vasari dà la quadra agli imitatori di Michelangelo, tra i quali ha luogo egli stesso.

(6I) Qui il Vasari piuttosto che maledico, mi parrebbe adulatore; imperocchè l'aver Taddeo vissuto quanto Raffaello non è ragione per concludere che il primo stia bene accanto al secondo.

(62) Il Barozzi nacque il primo d'Ottobre del 1507 a Vignola terra del Modanese, ed antico feudo della casa Buoncompagni. Il Vasari dunque scriveva queste notizie nel 1565.

(63) Il celebre Storico.

(64) Il Melighini fu un architetto ignorante, ma protetto. Di lui è stato parlato nella vita d'Antonio Picconi da Sangallo a p. 703 col. 2.

(65) Veggasi la lettera di Claudio Tolomei nel tomo secondo delle Lettere Pittoriche pubblicate dal Bottari; nella quale è descritta quest'Accademia.

(66) Caprarola è un luogo solitario lontano da Roma circa 30 miglia, dalla parte di Viterbo in un terreno aspro e montuoso. La villa edificata dal Barozzi è fiancheggiata da bastioni a guisa di fortezza, ond'è, anche a detta del Milizia, un bel misto di Architettura civile e militare. Tanto fu il grido di questo sontuoso e mirabile edifizio che il celebre Monsign. Daniel Barbaro intendentissimo d'Architettura, intraprese un viaggio espressamente per vederlo, e poichè l'ebbe tutto esaminato esclamò: Non minuit, sed magnopere auxit praesentia famam.

(67) Nell'opera, accennata sopra nella nota 26, di Giorgio Gaspero Prenner, intitolata Illustri fatti Farnesiani coloriti nel R. Palazzo di Caprarola dai fratelli Zuccheri, alle 36 tavole contenenti le pitture, ve ne sono aggiunte altre 5 delle piante ed elevazioni del Palazzo medesimo.

(68) Il Cardinal Farnese è, come si è già avvertito, Alessandro nipote di Paolo III; il cardinal S. Angelo è Ranuzio Farnese (V. sopra la nota 54): Santa Fiore è il Card. Guido Ascanio Sforza; Salviati il vecchio è il Card. Giovanni creatura di Leone X; Chieti è il Card. Gio. Pietro Caraffa vescovo di Chieti, che fu poi Paolo IV; Carpi è il Card. Ridolfo Pio di Carpi. Nella tavola XVI è il ritratto di Monsign. Giovanni della Casa, ch'è quel Prelato con lunga barba dietro al duca Ottavio. (Bottari)

(69) Questa storia non è nel libro sopra citato di G. G. Prenner.

(70) Il Card. Carlo di Guisa lorenese. (Bottari)

(71) Il Card. Gio. Bellè Arcivescovo di Parigi (Id.)

(72) Trento è il Card. Cristoforo Madruzio Vescovo e Principe di Trento.

(73) Il Bottari ci avvisa, che queste pitture deteriorarono sotto la mano di chi pretese ritoccarle dove avevano patito.

(74) La riferita lettera leggesi anche nel tomo III delle pittoriche, con qualche variazione.

(75) Oltre al notissimo trattato de' cinque Ordini d'Architettura, che divenne, come si esprime il Milizia, l'abbiccì degli architetti, ei compose un trattato di Prospettiva, il quale 14 anni dopo la morte del Vignola fu pubblicato dal P. Egnazio Danti col seguente titolo: Le due regole della prospettiva pratica di Mess. Iacomo Barozzi da Vignola con i commentarj. del R. P. M. Egnazio Danti dell'Ordine de' Predicatori, matematico nello Studio di Bologna. Roma 1587.

(76) Questa cappella è guasta in gran parte dal tempo; ma molto più da quella eterna maledizione de' ritocchi. (Bottari)

(77) La tavola dell'altar maggiore di Federigo, non rappresenta S. Lorenzo sulla graticola; ma S. Damaso e S. Lorenzo coi loro abiti sacri. (Bottari)

(78) Il Vasari passando ora a descrivere alcune rarità della Guardaroba del Card. di Monte, non fa più parola del Barozzi, perchè era allora vivente: ma per non lasciar così in tronco le notizie di un sì celebre uomo, aggiungiamo qui che egli morì in Roma il 7. Luglio del 1573 d'anni 66. Ebbe un solo figlio, di nome Giacinto, già esperto nella professione paterna, cui lasciò poche sostanze, non avendo, scrive il P. Danti, mai voluto nè saputo conservarsi una particella di quei danari che in buon numero gli venivano nelle mani. Fu d'animo generoso; assai paziente nelle avversità, d'umore piacevole, e nemico d'ogni menzogna; insomma ei fu un vero uomo dabbene. » L'Architettura, dice il Milizia, gli » ha obbligazioni eterne: egli l'ha posta in » sistema; egli le ha prescritte le leggi. La » comodità, il meccanismo, la fermezza sono » state da lui ben comprese. Fecondo nelle » invenzioni, gentile negli ornati, maestoso » ne' ripartimenti, abile, e pieghevole ai dif- » ferenti decori.

(79) Monaco camaldolense il quale, come si è detto altrove, ajutò il Vasari nel distendere queste vite.

(80) Questa è la terza volta che l'autore parla della valente Sofonisba (vedi sopra a p. 590 e 880) esaltando sempre la sua abilità.

(81) Questo è il famoso Codice Mediceo che si conserva nella Biblioteca Laurenziana. L'opinione più comune dei dotti è che sia stato scritto verso il IV secolo. Fu in antico posseduto dal Console Turcio Rufo Aproniano Asterio, fiorito nel Secolo V, il quale vi fece alcune correzioni d'ortografia con inchiostro rosso.

(82) Fu posta alla Rotonda la seguente iscrizione sotto il busto di marmo.

D · O · M ·

TADAEO · ZUCCARO

IN · OPPIDO · DIVI · ANGELI · AD · RIPAS
METAVRI · NATO
PICTORI . EXIMIO
VT · PATRIA . MORIBUS · PICTVRA
RAPHAELI · VRBINATI · SIMILLIMO

ET · VT · ILLE · NATALI · DIE
ET · POST · ANNVM · SEPTIMVM · ET · TRIGESIMVM
VITA · FVNCTO
ITA · TVMVLVM
EIDEM · PROXIMVM
FEDERICVS · FRATRI · SVAVISS · MOERENS
POS · ANNO · CHRISTIANAE · SAL ·
M · D · L · XVI ·

Magna quod in magno timuit Raphaele peraeque
Tadaeo in magno pertimuit genitrix.

VITA DI MICHELAGNOLO BUONARROTI

FIORENTINO

PITTORE, SCULTORE, ED ARCHITETTO (I)

Mentre gl'industriosi ed egregj spiriti col lume del famosissimo Giotto, e de'seguaci suoi si sforzavano dar saggio al mondo del valore che la benignità delle stelle e la proporzionata mistione degli umori aveva dato agl'ingegni loro, e desiderosi di imitare con l'eccellenza dell'arte la grandezza della natura, per venire il più che potevano a quella somma cognizione, che molti chiamano intelligenza, universalmente, ancora che indarno, si affaticavano, il benignissimo Rettore del Cielo volse clemente gli occhi alla terra, e veduta la vana infinità di tante fatiche, gli ardentissimi studj senza alcun frutto, e la opinione prosuntuosa degli uomini, assai più lontana dal vero che le tenebre dalla luce, per cavarci di tanti errori si dispose mandare in terra uno spirito, che universalmente in ciascheduna arte ed in ogni professione fusse abile, operando per se solo a mostrare che cosa sia la perfezione dell'arte del disegno nel lineare, dintornare, ombrare, e lumeggiare, per dar rilievo alle cose della pittura, e con retto giudizio operare nella scultura, e rendere le abitazioni comode e sicure, sane, allegre, proporzionate, e ricche di varj ornamenti nell'architettura. Volle oltra ciò accompagnarlo della vera filosofia morale con l'ornamento della dolce poesia, acciocchè il mondo lo eleggesse ed ammirasse per suo singularissimo specchio nella vita, nell'opere, nella santità dei costumi, e in tutte l'azioni umane; e perchè da noi piuttosto celeste che terrena cosa si nominasse. E perchè vide che nelle azioni di tali esercizj ed in queste arti singularissime, cioè nella pittura, nella scultura, e nell'architettura gli ingegni toscani sempre sono stati fra gli altri sommamente elevati e grandi, per essere eglino molto osservanti alle fatiche ed agli studj di tutte le facultà sopra qual si voglia gente d'Italia, volse dargli Fiorenza, dignissima fra l'altre città per patria, per colmare al fine la perfezione in lei meritamente di tutte le virtù, per mezzo d'un suo cittadino. Nacque dunque un figliuolo sotto fatale e felice stella nel Casentino, di onestà e nobile donna l'anno 1474 a Lodovico di Lionardo Buonarroti Simoni, disceso, secondo che si dice, dalla nobilissima ed antichissima famiglia de'conti di Canossa (2). Al quale Lodovico, essendo podestà quell'anno del castello di Chiusi e Caprese vicino al sasso della Vernia, dove S. Francesco ricevè le stimate, diocesi aretina, nacque, dico, un figliuolo il sesto dì di Marzo, la domenica intorno all'otto ore di notte (3), al quale pose nome Michelagnolo; perchè, non pensando più oltre, spirato da un che di sopra, volse inferire costui essere cosa celeste e divina oltre all'uso mortale, come si vede poi nelle figure della natività sua, avendo Mercurio e Venere in seconda nella casa di Giove con aspetto benigno ricevuto (4); il che mostrava che si doveva vedere ne'fatti di costui per arte di mano e d'ingegno opere maravigliose e stupende. Finito l'ufizio della Podesteria, Lodovico se ne tornò a Fiorenza; e nella villa di Settignano vicino alla città tre miglia, dove egli aveva un podere de'suoi passati, il qual luogo è copioso di sassi e per tutto pieno di cave di macigni, che son lavorati di continovo da scarpellini e scultori che nascono in quel luogo la maggior parte, fu dato da Lodovico Michelagnolo a balia in quella villa alla moglie d'uno scarpellino. Onde Michelagnolo ragionando col Vasari una volta per ischerzo disse: Giorgio, s'i'ho nulla di buono nell'in-

gegno, egli è venuto dal nascere nella sottilità dell'aria del vostro paese d'Arezzo; così come anche tirai dal latte della mia balia gli scarpelli e 'l mazzuolo, con che io fo le figure. Crebbe col tempo in figliuoli assai Lodovico, ed essendo male agiato e con poche entrate, andò accomodando all'arte della lana e seta i figliuoli, e Michelagnolo, che era già cresciuto, fu posto con maestro Francesco da Urbino alla scuola di grammatica: e perchè l'ingegno suo lo tirava al dilettarsi del disegno, tutto il tempo che poteva mettere di nascoso lo consumava nel disegnare, essendo perciò e dal padre e da' suoi maggiori gridato, e talvolta battuto, stimando forse che lo attendere a quella virtù, non conosciuta da loro, fusse cosa bassa e non degna della antica casa loro. Aveva in questo tempo preso Michelagnolo amicizia con Francesco Granacci, il quale, anche egli giovane, si era posto appresso a Domenico del Grillandaio per imparare l'arte della pittura; laddove amando il Granacci Michelagnolo, e vedutolo molto atto al disegno, lo serviva giornalmente de' disegni del Grillandaio, il quale era allora reputato, non solo in Fiorenza, ma per tutta Italia, de' miglior maestri che ci fussero. Per lo che crescendo giornalmente più il desiderio di fare a Michelagnolo, e Lodovico non potendo diviare che il giovane al disegno non attendesse, e che non ci era rimedio, si risolvè per cavarne qualche frutto, e perchè egli imparasse quella virtù, consigliato da amici, di acconciarlo con Domenico Grillandaio.

Aveva Michelagnolo, quando si acconciò all'arte con Domenico, quattordici anni; e perchè chi ha scritto la vita sua dopo l'anno 1550 (5), dice che io scrissi queste vite la prima volta, dicendo che alcuni per non averlo praticato n'han detto cose che mai non furono, e lassatone di molte che son degne d'essere notate, e particolarmente tocco questo passo, tassando Domenico d'invidiosetto, nè che porgesse mai aiuto alcuno a Michelagnolo, il che si vide esser falso, potendosi vedere per una scritta di mano di Lodovico padre di Michelagnolo scritto sopra i libri di Domenico, il qual libro è appresso oggi agli eredi suoi che dice così: » 1488. Ricordo » questo dì primo d'Aprile, come io Lodovico » di Lionardo di Buonarrota acconcio Mi- » chelagnolo mio figliuolo con Domenico e » David di Tommaso di Currado per anni » tre prossimi avvenire con questi patti e » modi, che 'l detto Michelagnolo debba sta- » re con i sopraddetti detto tempo a imparare » a dipignere, ed a fare detto esercizio, e ciò » i sopraddetti gli comanderanno, e detti » Domenico e David gli debbon dare in que-

» sti tre anni fiorini ventiquattro di sugel- » lo (6): e 'l primo anno fiorini sei, il secon- » do anno fiorini otto, il terzo fiorini dieci » in tutta la somma di lire novantasei »: ed appresso vi è sotto questo ricordo o questa partita, scritta pur di mano di Lodovico: » Hanne avuto il sopraddetto Michelagnolo » questo dì sedici d'Aprile fiorini dua d'oro » in oro, ebbi io Lodovico di Lionardo suo » padre lui contanti lire dodici e soldi dodi- » ci ». Queste partite ho copiate io dal proprio libro per mostrare che, tutto quel che si scrisse allora, e che si scriverà al presente, è la verità, nè so che nessuno l'abbia più praticato di me, e che gli sia tanto più amico e servitore fedele, come n'è testimonio fino chi nol sa; nè credo che si sia nessuno che possa mostrare maggior numero di lettere scritte da lui proprio, nè con più affetto che egli ha fatto a me. Ho fatto questa digressione per fede della verità; e questo basti per tutto il resto della sua vita. Ora torniamo alla storia.

Cresceva la virtù e la persona di Michelagnolo di maniera, che Domenico stupiva, vedendolo fare alcune cose fuor d'ordine di giovane, perchè gli pareva, che non solo vincesse gli altri discepoli, dei quali aveva egli numero grande, ma ne paragonasse molte volte le cose fatte da lui come maestro. Avvengachè uno de' giovani, che imparava con Domenico, avendo ritratto alcune femmine di penna vestite dalle cose del Grillandaio, Michelagnolo prese quella carta, e con penna più grossa ridintornò una di quelle femmine di nuovi lineamenti nella maniera che arebbe avuto a stare, perchè istesse perfettamente, che è cosa mirabile a vedere la differenza delle due maniere, e la bontà e giudizio di un giovanetto così animoso e fiero, che gli bastasse l'animo correggere le cose del suo maestro (7). Questa carta è oggi appresso di me tenuta per reliquia, che l'ebbi dal Granaccio per porla nel libro de' disegni con altri di suo avuti da Michelagnolo; e l'anno 1550, che era a Roma, Giorgio la mostrò a Michelagnolo, che la riconobbe ed ebbe caro rivederla, dicendo per modestia, che sapeva di questa arte più quando egli era fanciullo, che allora che era vecchio. Ora avvenne che lavorando Domenico la cappella grande di santa Maria Novella, un giorno che egli era fuori, si mise Michelagnolo a ritrarre di naturale il ponte con alcuni deschi, con tutte le masserizie dell'arte, e alcuni di que' giovani che lavoravano. Per il che tornato Domenico, e visto il disegno di Michelagnolo, disse: Costui ne sa più di me; e rimase sbigottito della nuova maniera e della nuova imitazione che dal giudizio datogli dal cielo aveva un

simil giovane in età così tenera, che in vero era tanto, quanto più desiderar si potesse nella pratica d' uno artefice che avesse operato molti anni. E ciò era, che tutto il sapere e potere della grazia era nella natura esercitata dallo studio e dall' arte ; perchè in Michelagnolo faceva ogni dì frutti più divini, come apertamente cominciò a dimostrarsi nel ritratto che e' fece di una carta di Martino Tedesco stampata, che gli dette nome grandissimo (8); imperocchè, essendo venuta allora in Firenze una storia del detto Martino, quando i diavoli battono S. Antonio, stampata in rame, Michelagnolo la ritrasse di penna di maniera, che non era conosciuta, e quella medesima con i colori dipinse, dove, per contraffare alcune strane forme di diavoli, andava a comperare pesci che avevano scaglie bizzarre di colori, e quivi dimostrò in questa cosa tanto valore, che e' ne acquistò e credito e nome. Contraffece ancora carte di mano di varj maestri vecchi tanto simili, che non si conoscevano ; perchè tignendole ed invecchiandole col fumo e con varie cose, in modo le insudiciava, che elle parevano vecchie, e, paragonatole con la propria, non si conosceva l' una dall' altra : nè lo faceva per altro, se non per avere le proprie di mano di coloro, col darli le ritratte, che egli per l' eccellenza dell'arte ammirava, e cercava di passargli nel fare ; onde n' acquistò grandissimo nome. Teneva in quel tempo il Magnifico Lorenzo de' Medici nel suo giardino in sulla piazza di S. Marco Bertoldo scultore, non tanto per custode o guardiano di molte belle anticaglie, che in quello aveva ragunate e raccolte con grande spesa, quanto perchè, desiderando egli sommamente di creare una scuola di pittori e di scultori eccellenti, voleva che elli avessero per guida e per capo il sopraddetto Bertoldo, che era discepolo di Donato (9); ed ancorachè e'fusse sì vecchio, che non potesse più operare, era nientedimanco maestro molto pratico e molto reputato, non solo per avere diligentissimamente rinettato il getto de'pergami di Donato suo maestro, ma per molti getti ancora che egli aveva fatti di bronzo di battaglie e di alcune altre cose picciole, nel magisterio delle quali non si trovava allora in Firenze chi lo avanzasse. Dolendosi adunque Lorenzo, che l' amor grandissimo portava alla pittura ed alla scultura, che ne'suoi tempi non si trovassero scultori celebrati e nobili, come si trovavano molti pittori di grandissimo pregio e fama, deliberò, come io dissi, di fare una scuola ; e per questo chiese a Domenico Ghirlandai, che, se in bottega sua avesse de'suoi giovani, che inclinati fussero a ciò, gl'inviasse al giardino dove egli desiderava di esercitargli e creargli

in una maniera, che onorasse se e lui la città sua. Laonde da Domenico gli furono per ottimi giovani dati, fra gli altri, Michelagnolo e Francesco Granaccio. Per il che andando eglino al giardino, vi trovarono che il Torrigiano giovane de' Torrigiani lavorava di terra certe figure tonde, che da Bertoldo gli erano state date. Michelagnolo vedendo questo per emulazione alcune ne fece ; dove Lorenzo, vedendo sì bello spirito, lo tenne sempre in molta aspettazione ; ed egli, inanimito, dopo alcuni giorni si mise a contraffare con un pezzo di marmo una testa che v'era d'un fauno vecchio, antico e grinzo, che era guasta nel naso, e nella bocca rideva ; dove a Michelagnolo, che non aveva mai più tocco marmo nè scarpelli, successe il contraffarla così bene, che il Magnifico ne stupì ; e visto che, fuor della antica testa, di sua fantasia gli aveva trapanato la bocca, e fattogli la lingua, e vedere tutti i denti, burlando quel signore con piacevolezza, come era suo solito, gli disse : Tu doveresti pur sapere, che i vecchi non hanno mai tutti i denti, e sempre qualcuno ne manca loro. Parve a Michelagnolo in quella semplicità, temendo ed amando quel signore, che gli dicesse il vero ; nè prima si fu partito, che subito gli roppe un dente, e trapanò la gengìa di maniera, che pareva che gli fusse caduto (10) ; ed aspettando con desiderio il ritorno del Magnifico, che venuto e veduto la semplicità e bontà di Michelagnolo, se ne rise più d'una volta, contandola per miracolo a' suoi amici ; e fatto proposito di aiutare e favorire Michelagnolo, mandò per Lodovico suo padre, e gliene chiese, dicendogli che lo voleva tenere come un de'suoi figliuoli, ed egli volentieri lo concesse (11): dove il Magnifico gli ordinò in casa sua una camera, e lo faceva attendere, dove del continuo mangiò alla tavola sua co'suoi figliuoli ed altre persone degne e di nobiltà, che stavano col Magnifico, dal quale fu onorato : e questo fu l'anno seguente che si era acconcio con Domenico, che aveva Michelagnolo da quindici anni o sedici, e stette in quella casa quattro anni, che fu poi la morte del Magnifico Lorenzo nel 92 (12). Imperò in quel tempo ebbe da quel signore Michelagnolo provvisione, e per aiutare suo padre, di cinque ducati il mese, e per rallegrarlo gli diede un mantello pagonazzo; al padre uno officio in dogana : vero è che tutti quei giovani del giardino erano salariati, chi assai e chi poco, dalla liberalità di quel magnifico e nobilissimo cittadino, e da lui, mentre che visse, furono premiati ; dove in questo tempo consigliato dal Poliziano, uomo nelle lettere singulare, Michelagnolo fece in un pezzo di marmo, datogli da quel signore, la battaglia di

Ercole coi Centauri, che fu tanto bella, che talvolta, per chi ora la considera, non par di mano di giovane, ma di maestro pregiato e consumato negli studj e pratico in quell' arte. Ella è oggi in casa sua tenuta per memoria da Lionardo suo nipote, come cosa rara che ell' è (13); il quale Lionardo non è molti anni che aveva in casa per memoria di suo zio una nostra Donna di bassorilievo di mano di Michelagnolo, di marmo, alta poco più d' un braccio, nella quale, sendo giovanetto in questo tempo medesimo, volendo contraffare la maniera di Donatello, si portò sì bene, che par di man sua, eccetto che vi si vede più grazia e più disegno. Questa donò Lionardo poi al duca Cosimo Medici, il quale la tiene per cosa singularissima, non essendoci di sua mano altro bassorilievo che questo di scultura (14). E tornando al giardino del Magnifico Lorenzo, era il giardino tutto pieno d' anticaglie e di eccellenti pitture molto adorno, per bellezza, per studio, per piacere ragunate in quel loco, del quale teneva di continuo Michelagnolo le chiavi, e molto più era sollecito che gli altri in tutte le sue azioni, e con viva fierezza sempre pronto si mostrava. Disegnò molti mesi nel Carmine alle pitture di Masaccio; dove con tanto giudizio quelle opere ritraeva, che ne stupivano gli artefici e gli altri uomini, di maniera che gli cresceva l' invidia insieme col nome. Dicesi che il Torrigiano, contratta seco amicizia e scherzando, mosso da invidia di vederlo più onorato di lui e più valente nell'arte, con tanta fierezza gli percosse d' un pugno il naso, che, rotto e stiacciatolo di mala sorte, lo segnò per sempre, onde fu bandito di Fiorenza il Torrigiano (15). Morto il Magnifico Lorenzo, se ne tornò Michelagnolo a casa del padre con dispiacere infinito della morte di tanto uomo, amico a tutte le virtù; dove Michelagnolo comperò un gran pezzo di marmo, e fecevi dentro un Ercole di braccia quattro, che stè molti anni nel palazzo degli Strozzi, il quale fu stimato cosa mirabile, e poi fu mandato l'anno dell'assedio in Francia al re Francesco da Giovambattista della Palla (16). Dicesi che Piero de' Medici, che molto tempo aveva praticato Michelagnolo, sendo rimasto erede di Lorenzo suo padre, mandava spesso per lui, volendo comperare cose antiche di cammei ed altri intagli, ed una invernata, che e' nevicò in Fiorenza assai, gli fece fare di neve nel suo cortile una statua che fu bellissima (17), onorando Michelagnolo di maniera per le virtù sue, che 'l padre, cominciando a vedere che era stimato fra i grandi, lo rivestì molto più onoratamente che non soleva. Fece per la chiesa di Santo Spirito della città di Firenze un

Crocifisso di legno, che si pose ed è sopra il mezzo tondo dello altare maggiore (18) a compiacenza del priore, il quale gli diede comodità di stanze; dove molte volte scorticando corpi morti, per istudiare le cose di notomia, cominciò a dare perfezione al gran disegno ch'egli ebbe poi. Avvenne che furono cacciati di Fiorenza i Medici (19), e già poche settimane innanzi Michelagnolo era andato a Bologna, e poi a Vinezia, temendo che non gli avvenisse, per essere famigliare di casa, qualche caso sinistro, vedendo l'insolenza e mal modo di governo di Piero de' Medici, e, non avendo avuto in Vinezia trattenimento, se ne tornò a Bologna; dove avvenutogli inconsideratamente disgrazia di non pigliare un contrassegno allo entrare della porta per uscir fuori, come era allora ordinato per sospetto, che M. Giovanni Bentivogli voleva che i forestieri, che non avevano il contrassegno, fussino condennati in lire cinquanta di bolognini (20), ed incorrendo Michelagnolo in tal disordine, nè avendo il modo di pagare, fu compassionevolmente veduto a caso da M. Giovanfrancesco Aldovrandi, uno de' sedici del governo, il quale, fattosi contare la cosa, lo liberò e lo trattenne appresso di se più d'un anno; ed un dì l'Aldovrando, condottolo a vedere l'arca di S. Domenico, fatta, come si disse, da Giovan Pisano (21), e poi da maestro Niccolò dall' Arca scultori vecchi, e mancandoci un angelo, che teneva un candelliere, ed un S. Petronio (22), figure d' un braccio in circa, gli dimandò se gli bastasse l'animo di farli: rispose di sì. Così, fattogli dare il marmo, gli condusse, che son le migliori figure che vi sieno: e gli fece dare M. Francesco Aldovrando ducati trenta d'amendue. Stette Michelagnolo in Bologna poco più d'un anno, e vi sarebbe stato più per satisfare alla cortesia dello Aldovrandi, il quale l'amava e per il disegno e perchè piacendogli, come Toscano, la pronunzia del leggere di Michelagnolo, volentieri udiva le cose di Dante, del Petrarca, e del Boccaccio e d'altri poeti toscani. Ma perchè conosceva Michelagnolo che perdeva tempo, volentieri se ne tornò a Fiorenza (23); e fe', per Lorenzo di Pier Francesco de' Medici, di marmo un S. Giovannino, e poi dreto a un altro marmo si messe a fare un Cupido che dormiva, quanto il naturale, e finito, per mezzo di Baldassarri del Milanese, fu mostro a Pierfrancesco (24) per cosa bella, che, giudicatolo, il medesimo gli disse: Se tu lo mettessi sotto terra, sono certo che passerebbe per antico mandandolo a Roma acconcio in maniera, che paresse vecchio, e ne cavere-

sti molto più che a venderlo qui. Dicesi che Michelagnolo l'acconciò di maniera, che pareva antico; nè è da maravigliarsene, perchè aveva ingegno da far questo, e meglio. Altri vogliono che 'l Milanese lo portasse a Roma, e lo sotterrasse in una sua vigna, e poi lo vendesse per antico al cardinale S. Giorgio ducati dugento. Altri dicono che gliene vendè un che faceva per il Milanese, che scrisse a Pierfrancesco che facesse dare a Michelagnolo scudi trenta, dicendo, che più del Cupido non aveva avuto, ingannando il cardinale, Pierfrancesco (25) e Michelagnolo; ma inteso poi da chi aveva visto, che 'l patto (26) era fatto a Fiorenza, tenne modi che seppe il vero per un suo mandato, e fece sì che l'agente del Milanese gli ebbe a rimettere, e riebbe il Cupido, il quale, venuto nelle mani al duca Valentino, e donato da lui alla marchesana di Mantova, che lo condusse al paese, dove oggi ancor si vede (27); questa cosa non passò senza biasimo del cardinale S. Giorgio (28), il quale non conobbe la virtù dell'opera, che consiste nella perfezione, che tanto son buone le moderne quanto le antiche, pur che sieno eccellenti, essendo più vanità quella di coloro che van dietro più al nome, che a' fatti; che di questa sorte d'uomini se ne trovano d'ogni tempo, che fanno più conto del parere che dell'essere. Imperò questa cosa diede tanta riputazione a Michelagnolo, che fu subito condotto a Roma, ed acconcio col cardinale S. Giorgio, dove stette vicino a un anno, che, come poco intendente di queste arti, non fece fare niente a Michelagnolo. In quel tempo un barbiere del cardinale, stato pittore, che coloriva a tempera molto diligentemente, ma non aveva disegno, fattosi amico Michelagnolo, gli fece un cartone d'un S. Francesco che riceve le stimate, che fu condotto con i colori dal barbiere in una tavoletta molto diligentemente, la qual pittura è oggi locata in una prima cappella, entrando in chiesa a man manca, di S. Piero a Montorio (29). Conobbe bene poi la virtù di Michelagnolo M. Iacopo Galli gentiluomo romano, persona ingegnosa, che gli fece fare un Cupido di marmo, quanto il vivo, ed appresso una figura di un Bacco di palmi dieci, che ha una tazza nella man destra e nella sinistra una pelle d'una tigre, ed un grappolo d'uve, che un satirino cerca di mangiargliene; nella qual figura si conosce che egli ha voluto tenere una certa mistione di membra maravigliose, e particolarmente avergli dato la sveltezza della gioventù del maschio, e la carnosità e tondezza della femmina (30): cosa tanto mirabile, che nelle statue mostrò

essere eccellente più d'ogni altro moderno, il quale sino allora avesse lavorato. Per il che nel suo stare a Roma acquistò tanto nello studio dell'arte, ch'era cosa incredibile vedere i pensieri alti, e la maniera difficile con facilissima facilità da lui esercitata, tanto con ispavento di quelli che non erano usi a vedere cose tali, quanto degli usi alle buone, perchè le cose, che si vedevano fatte, parevono nulla al paragone delle sue; le quali cose destarono al cardinale di S. Dionigi, chiamato il cardinale Rovano (31) Franzese, desiderio di lasciar per mezzo di sì raro artefice qualche degna memoria di se in così famosa città, egli fe'fare una Pietà di marmo tutta tonda, la quale finita, fu messa in S. Pietro nella cappella della Vergine Maria della Febbre nel tempio di Marte (32); alla quale opera non pensi mai scultore, nè artefice raro, potere aggiugnere di disegno nè di grazia, nè con fatica poter mai di finezza, pulitezza, e di straforare il marmo tanto con arte, quanto Michelagnolo vi fece, perchè si scorge in quella tutto il valore ed il potere dell'arte. Fra le cose belle vi sono, oltra i panni divini suoi si scorge il morto Cristo; e non si pensi alcuno di bellezza di membra e d'artificio di corpo vedere uno ignudo tanto ben ricerco di muscoli, vene, nerbi sopra l'ossatura di quel corpo, nè ancora un morto più simile al morto di quello. Quivi è dolcissima aria di testa, ed una concordanza nelle appiccature e congiunture delle braccia, e in quelle del corpo e delle gambe, i polsi e le vene lavorate, che in vero si maraviglia lo stupore, che mano d'artefice abbia potuto sì divinamente e propriamente fare in pochissimo tempo cosa sì mirabile; che certo è un miracolo, che un sasso, da principio senza forma nessuna, si sia mai ridotto a quella perfezione, che la natura a fatica suol formar nella carne (33). Potè l'amor di Michelagnolo, e la fatica insieme in questa opera tanto, che quivi, quello che in altra opera più non fece, lasciò il suo nome scritto attraverso in una cintola che il petto della nostra Donna soccigne: nascendo, che un giorno Michelagnolo entrando drento, dove l'è posta, vi trovò gran numero di forestieri lombardi, che la lodavano molto, un de'quali domandò a un di quelli chi l'aveva fatta, rispose: Il Gobbo nostro da Milano. Michelagnolo stette cheto, e quasi gli parve strano che le sue fatiche fussino attribuite a un altro. Una notte vi si serrò drento con un lumicino, e avendo portato gli scarpelli, vi intagliò il suo nome. Ed è veramente tale, che, come ha vera figura, e viva, disse un bellissimo spirito:

Bellezza, ed onestate,
 E doglia, e pieta in vivo marmo morte,
Deh, come voi pur fate,
Non piangete sì forte,
Che anzi tempo risveglisi da morte.
E pur, mal grado suo,
Nostro signore, e tuo
Sposo, figliuolo, e padre,
Unica sposa sua figliuola e madre (34).

Laonde egli n'acquistò grandissima fama; e sebbene alcuni, anzi goffi che no, dicono che egli abbia fatta la nostra Donna troppo giovane, non s'accorgono e non sanno eglino, che le persone vergini, senza esser contaminate, si mantengono e conservano l'aria del viso loro gran tempo senza alcuna macchia, e che gli afflitti, come fu Cristo, fanno il contrario? Onde tal cosa accrebbe assai più gloria e fama alla virtù sua, che tutte l'altre d'innanzi (35). Gli fu scritto di Fiorenza da alcuni suoi che venisse, perchè non era fuor di proposito aver quel marmo, che era nell' opera guasto, il quale, Pier Soderini, fatto gonfaloniere a vita allora di quella città, aveva avuto ragionamento molte volte di farlo condurre a Lionardo da Vinci, ed era allora in pratica di darlo a maestro Andrea Contucci dal Monte Sansavino, eccellente scultore, che cercava di averlo; e Michelagnolo, quantunque fusse difficile a cavarne una figura intera senza pezzi, al che fare non bastava a quegli altri l'animo di non finirlo senza pezzi, salvo che a lui, e ne aveva avuto desiderio molti anni innanzi, venuto in Fiorenza tentò di averlo. Era questo marmo di braccia nove, nel quale per mala sorte un maestro Simone da Fiesole aveva cominciato un gigante, e sì mal concia era quella opera, che lo aveva bucato frà le gambe e tutto mal condotto e storpiato di modo, che gli operai di S. Maria del Fiore, che sopra tal cosa erano, senza curar di finirlo, l'avevano posto in abbandono, e già molti anni era così stato ed era tuttavia per istare. Squadrollo Michelagnolo di nuovo, ed esaminando potersi una ragionevole figura di quel sasso cavare, ed accomodandosi con l' attitudine al sasso, ch' era rimasto storpiato da maestro Simone, si risolse di chiedere agli operai ed al Soderini, dai quali per cosa inutile gli fu conceduto, pensando che ogni cosa che se ne facesse fusse migliore che lo essere nel quale allora si ritrovava, perchè, nè spezzato, nè in quel modo concio, utile alcuno alla fabbrica non faceva (36). Laonde Michelagnolo, fatto un modello di cera, finse in quello, per la insegna del palazzo, un David giovane con una frombola in mano, acciocchè, siccome

egli aveva difeso il suo popolo, e governatolo con giustizia, così chi governava quella città dovesse animosamente difenderla e giustamente governarla; e lo cominciò nell' opera di S. Maria del Fiore, nella quale fece una turata fra muro e tavole, ed il marmo circondato, e quello di continuo lovorando, senza che nessuno il vedesse, a ultima perfezione lo condusse. Era il marmo già da maestro Simone storpiato e guasto, e non era in alcuni luoghi tanto, che alla volontà di Michelagnolo bastasse per quel che avrebbe voluto fare: egli fece, che rimasero in esso delle prime scarpellate di maestro Simone nella estremità del marmo, delle quali ancora se ne vede alcuna (37); e certo fu miracolo quello di Michelagnolo far risuscitare uno, che era morto. Era questa statua, quando finita fu, ridotta in tal termine, che varie furono le dispute che si fecero per condurla in piazza de' Signori. Perchè Giuliano da Sangallo e Antonio suo fratello fecero uno castello di legname fortissimo, e quella figura con i canapi sospesero a quello, acciocchè scotendosi non si troncasse, e quella venisse crollandosi sempre; e con le travi per terra piane con argani la tirarono, e la misero in opera (38). Fece un cappio al canapo, che teneva sospesa la figura, facilissimo a scorrere, e stringeva quanto il peso l'aggravava; che è cosa bellissima ed ingegnosa, che l'ho nel nostro libro disegnato di man sua, che è mirabile, sicuro, e forte per legar pesi (39). Nacque in questo mentre, che, vistolo su Pier Soderini, il quale, piaciutogli assai, ed in quel mentre che lo ritoccava in certi luoghi, disse a Michelagnolo, che gli pareva che il naso di quella figura fusse grosso. Michelagnolo accortosi che era sotto al gigante il gonfaloniere, e che la vista non lo lasciava scorgere il vero, per satisfarlo salì in sul ponte che era accanto alle spalle, e preso Michelagnolo con prestezza uno scarpello nella man manca con un poco di polvere di marmo che era sopra le tavole del ponte, e cominciato a gettare leggieri con gli scarpelli, lasciava cadere a poco a poco la polvere, nè toccò il naso da quel che era. Poi guardato a basso al gonfaloniere, che stava a vedere, disse: Guardatelo ora. A me mi piace più (disse il gonfaloniere); gli avete dato la vita. Così scese Michelagnolo, avendo compassione a coloro, che per parere di intendersi non sanno quel che si dicano; ed egli, quando ella fu murata e finita, la discoperse; e veramente, che questa opera ha tolto il grido a tutte le statue moderne ed antiche, o greche, o latine che elle si fussero; e si può dire che, nè 'l Marforio di Roma (40), nè 'l Tevere o il Nilo di Belvedere, o i giganti di Montecavallo, le sian

simili in conto alcuno, con tanta misura e bellezza e con tanta bontà la finì Michelagnolo. Perchè in essa sono contorni di gambe bellissime, ed appiccature e sveltezza di fianchi divine, nè mai più si è veduto un posamento sì dolce, nè grazia che tal cosa pareggi, nè piedi, nè mani, nè testa; che a ogni suo membro di bontà, d'artificio, e di parità, nè di disegno s'accordi tanto (41). E certo chi vede questa, non dee curarsi di vedere altra opera di scultura fatta nei nostri tempi o negli altri da qualsivoglia artefice (42). N'ebbe Michelagnolo da Pier Soderini per sua mercede scudi quattrocento (43), e fu rizzata l'anno 1504; e, per la fama che questo acquistò nella scultura, fece al sopraddetto gonfaloniere un David di bronzo bellissimo, il quale egli mandò in Francia (44), ed ancora in questo tempo abbozzò e non finì due tondi di marmo, uno a Taddeo Taddei, oggi in casa sua, ed a Bartolommeo Pitti ne cominciò un altro, il quale da fra Miniato Pitti di Monte Oliveto, intendente e raro nella cosmografia ed in molte scienze, e particolarmente nella pittura, fu donata a Luigi Guicciardini, che gli era grande amico (45). Le quali opere furono tenute egregie e mirabili: ed in questo tempo ancora abbozzò una statua di marmo di S. Matteo nell'opera di S. Maria del Fiore, la quale statua così abbozzata mostra la sua perfezione, ed insegna agli scultori in che maniera si cavano le figure de'marmi, senza che vengano storpiate, per potere sempre guadagnare col giudizio, levando del marmo, ed avervi da potersi ritrarre e mutare qualcosa, come accade, se bisognasse (46). Fece ancora di bronzo una nostra Donna in un tondo, che lo gettò di bronzo a requisizione di certi mercatanti fiandresi de' Moscheroni, persone nobilissime ne' paesi loro, che, pagatogli scudi cento, la mandassero in Fiandra. Venne volontà ad Agnolo Doni, cittadino fiorentino, amico suo, siccome quello che molto si dilettava d'aver cose belle, così d'antichi, come di moderni artefici, d'avere alcuna cosa di Michelagnolo: perchè gli cominciò un tondo di pittura, dentrovi una nostra Donna, la quale, inginocchiata con amendue le gambe, ha in sulle braccia un putto e porgelo a Giuseppo, che lo riceve; dove Michelagnolo fa conoscere nello svoltare della testa della madre di Cristo, e nel tenere gli occhi fissi nella somma bellezza del figliuolo, la maravigliosa sua contentezza e lo affetto del farne parte a quel santissimo vecchio, il quale con pari amore, tenerezza, e reverenza lo piglia, come benissimo si scorge nel volto suo, senza molto considerarlo. Nè bastando questo a Michelagnolo, per mostrare maggiormente l'arte sua essere

grandissima, fece nel campo di questa opera molti ignudi appoggiati, ritti, ed a sedere (47), e con tanta diligenza e pulitezza lavorò questa opera, che certamente delle sue pitture in tavola, ancora che poche sieno, è tenuta la più finita e la più bella opera che si trovi. Finita che ella fu, la mandò a casa Agnolo, coperta, per un mandato, insieme con una polizza, e chiedeva settanta ducati per suo pagamento. Parve strano ad Agnolo, che era assegnata persona, spendere tanto in una pittura, sebbene e' conoscesse che più valesse; e disse al mandato che bastavano quaranta, e gliene diede; onde Michelagnolo gli rimandò indietro, mandandogli a dire che cento ducati o l'opera indietro. Per il che Agnolo, a cui l'opera piaceva, disse: Io gli darò quei settanta; ed egli non fu contento, anzi per la poca fede d'Agnolo ne volle il doppio di quel che la prima volta ne aveva chiesto; perchè, se Agnolo volse la pittura, fu forzato mandargli scudi centoquaranta (48).

Avvenne che, dipingendo Lionardo da Vinci, pittore rarissimo, nella sala grande del consiglio, come nella vita sua è narrato, Piero Soderini, allora gonfaloniere, per la gran virtù che egli vide in Michelagnolo, gli fece allogazione d'una parte di quella sala, onde fu cagione che egli facesse a concorrenza di Lionardo l'altra facciata, nella quale egli prese per subietto la guerra di Pisa. Per il che Michelagnolo ebbe una stanza nello spedale de' tintori a S. Onofrio; e quivi cominciò un grandissimo cartone, nè però volle mai che altri lo vedesse; e lo empiè di ignudi, che bagnandosi per lo caldo nel fiume d'Arno, in quello stante si dava all'arme nel campo, fingendo che gl'inimici gli assalissero; e mentre che fuor delle acque uscivano per vestirsi i soldati, si vedeva dalle divine mani di Michelagnolo chi affrettare lo armarsi per dare aiuto a' compagni, altri affibbiarsi la corazza, e molti mettersi altre armi indosso, ed infiniti combattendo a cavallo cominciare la zuffa. Eravi fra l'altre figure un vecchio, che aveva in testa per farsi ombra una grillanda di ellera, il quale, postosi a sedere per mettersi le calze, e non potevano entrargli per avere le gambe umide dell'acqua, e sentendo il tumulto de' soldati e le grida ed i romori de' tamburi, affrettando tirava per forza una calza; ed oltra che tutti i muscoli e nervi della figura si vedevano, faceva uno storcimento di bocca, per il quale dimostrava assai quanto e' pativa, e che egli si adoperava fin alle punte de' piedi. Eranvi tamburini ancora, e figure che, coi panni avvolti, ignudi correvano verso la baruffa, e di stravaganti attitudini si scorgeva, chi ritto, chi ginocchioni, o piegato, o sospeso a giacere, ed in aria attaccati

con iscorti difficili. V'erano ancora molte figure aggruppate ed in varie maniere abbozzate, chi contornato di carbone, chi disegnato di tratti, e chi sfumato, e con biacca lumeggiati, volendo egli mostrare quanto sapesse in tale professione. Per il che gli artefici stupiti ed ammirati restarono, vedendo l'estremità dell'arte in tal carta per Michelagnolo mostrata loro. Onde vedutosi divine figure, dicono alcuni, che le videro, di man sua e d'altri ancora non essersi mai più veduto cosa, che della divinità dell'arte nessuno altro ingegno possa arrivarla mai. E certamente è da credere, perciocchè da poi che fu finito e portato alla sala del papa con gran romore dell'arte, e grandissima gloria di Michelagnolo, tutti coloro che su quel cartone studiarono e tal cosa disegnarono, come poi si seguitò molti anni in Fiorenza per forestieri e per terrazzani, diventarono persone in tale arte eccellenti, come vedemmo poi, che in tale cartone studiò Aristotile da Sangallo, amico suo, Ridolfo Ghirlandaio, Raffael Sanzio da Urbino, Francesco Granaccio, Baccio Bandinelli, ed Alonso Berugetta Spagnuolo (49); seguitò Andrea del Sarto, il Franciabigio, Iacopo Sansovino, il Rosso, Maturino, Lorenzetto, e 'l Tribolo allora fanciullo, Iacopo da Pontormo, e Perin del Vaga, i quali tutti ottimi maestri fiorentini furono. Per il che, essendo questo cartone diventato uno studio d'artefici, fu condotto in casa Medici nella sala grande di sopra, e tal cosa fu cagione che egli troppo a securtà nelle mani degli artefici fu messo: perchè nella infermità del duca Giuliano, mentre nessuno badava a tal cosa, fu, come s'è detto altrove (50), stracciato ed in molti pezzi diviso, talchè in molti luoghi se n'è sparto, come ne fanno fede alcuni pezzi che si veggono ancora in Mantova in casa di M. Uberto Strozzi, gentiluomo mantovano, i quali con riverenza grande son tenuti. E certo che, a vedere, e' son piuttosto cosa divina che umana (51). Era talmente la fama di Michelagnolo, per la pietà fatta, per il Gigante di Fiorenza, per il cartone, nota, che essendo venuto, l'anno 1503, la morte di papa Alessandro VI, e creato Giulio II, che allora Michelagnolo era d'anni ventinove in circa, fu chiamato, con gran suo favore, da Giulio II (52), per fargli fare la sepoltura, e per suo viatico gli fu pagato scudi cento da' suoi oratori. Dove condottosi a Roma passò molti mesi innanzi che gli facesse metter mano a cosa alcuna. Finalmente si risolvette a un disegno che aveva fatto per tal sepoltura, ottimo testimonio della virtù di Michelagnolo, che di bellezza e di superbia e di grande ornamento e ricchezza di statue passava ogni antica ed imperiale se-

poltura. Onde, cresciuto lo animo a papa Giulio, fu cagione che si risolvè a mettere mano a rifare di nuovo la chiesa di S. Pietro di Roma per mettercela drento, come s'è detto altrove (53). Così Michelagnolo si mise al lavoro con grande animo, e per dargli principio andò a Carrara a cavare tutti i marmi con due suoi garzoni, ed in Fiorenza da Alamanno Salviati ebbe a quel conto scudi mille: dove consumò in que' monti otto mesi senza altri danari o provvisioni, dove ebbe molti capricci di fare in quelle cave, per lasciar memoria di se, come già avevano fatto gli antichi, statue grandi, invitato da que' massi. Scelto poi la quantità de' marmi, e fattogli caricare alla marina, e dipoi condotti a Roma, empierono la metà della piazza di S. Pietro intorno a Santa Caterina, e fra la chiesa e 'l corridore che va a Castello; nel qual luogo Michelagnolo aveva fatto la stanza da lavorare le figure ed il resto della sepoltura; e perchè comodamente potesse venire, a veder lavorare, il papa, aveva fatto fare un ponte levatoio dal corridore alla stanza, e perciò molto familiare se l'era fatto, che col tempo questi favori gli dettono gran noia e persecuzione, e gli generarono molta invidia fra gli artefici suoi. Di quest'opera condusse Michelagnolo, vivente Giulio e dopo la morte sua, quattro statue finite, ed otto abbozzate, come si dirà al suo luogo. E perchè questa opera fu ordinata con grandissima invenzione, qui di sotto narreremo l'ordine, che egli pigliò (54): e perchè ella dovesse mostrare maggior grandezza, volse che ella fusse isolata da poterla vedere da tutte quattro le facce, che in ciascuna era per un verso braccia dodici, e, per l'altre due, braccia diciotto, tanto che la proporzione era un quadro e mezzo. Aveva un ordine di nicchie di fuori attorno attorno, le quali erano tramezzate da termini vestiti dal mezzo in su, che con la testa tenevano la prima cornice, e ciascuno teminato con strana, e bizzarra attitudine ha legato un prigione ignudo, il qual posava coi piedi in un risalto d'un basamento. Questi prigioni erano tutte le provincie soggiogate da questo pontefice, e fatte obbedienti alla chiesa apostolica; ed altre statue diverse, pur legate, erano tutte le virtù ed arti ingegnose, che mostravano esser sottoposte alla morte, non meno che si fusse quel pontefice, che sì onoratamente le adoperava. Su' canti della prima cornice andava quattro figure grandi, la vita attiva e la contemplativa, e S. Paolo e Moisè (55). Ascendeva l'opera sopra la cornice in gradi diminuendo con un fregio di storie di bronzo, e con altre figure e putti ed ornamenti attorno; e sopra era per fine due figure, che una era il Cielo, che ridendo sosteneva in sulle spal-

lo una bara insieme con Cibele Dea della ter- ia, e pareva che si dolesse, che ella rimanes- se al mondo priva d'ogni virtù per la morte di questo uomo; ed il Cielo pareva che rides- se, che l'anima sua era passata alla gloria celeste. Era accomodato, che s'entrava ed usciva per le teste della quadratura dell'opera nel mezzo delle nicchie, a drento era, cami- nando a uso di tempio, in forma ovale, nel quale aveva nel mezzo la cassa, dove aveva a porsi il corpo morto di quel papa; e final- mente vi andava in tutta quest'opera quaran- ta statue di marmo, senza l'altre storie, put- ti, ed ornamenti, e tutte intagliate le cornici ed gli altri membri dell'opera d'architettura; ed ordinò Michelagnolo, per più facilità, che una parte de'marmi gli fussin portati a Fio- renza, dove egli disegnava talvolta farvi la state per fuggire la mala aria di Roma; dove in più pezzi ne condusse di questa opera una faccia di tutto punto, e di sua mano finì in Roma due prigioni, affatto cosa divina, ed altre statue, che non s'è mai visto meglio; e perchè non si messono altrimenti in opera, furono da lui donati detti prigioni al sig. Ru- berto Strozzi, per trovarsi Michelagnolo ma- lato in casa sua: che furono mandati poi a donare al re Francesco, i quali sono oggi a Cevan in Francia (56); ed otto statue abboz- zò in Roma parimente, ed a Fiorenza ne abboz- zò cinque, e finì una vittoria con un prigion sotto, quali sono oggi appresso del duca Co- simo, stati donati da Lionardo suo nipote a sua Eccellenza, che la Vittoria l'ha messa nel- la sala grande del suo palazzo dipinta dal Va- sari (57). Finì il Moisè di cinque braccia, di marmo, alla quale statua non sarà mai cosa moderna alcuna che possa arrivare di bellez- za, e delle antiche ancora si può dire il me- desimo; avvengachè egli, con gravissima atti- tudine sedendo, posa un braccio in sulle ta- vole che egli tiene con una mano, e con l'al- tra si tiene la barba, la quale nel marmo, svellata e lunga, è condotta di sorte, che i capelli, dove ha tanta difficultà la scultura, son condotti sottilissimamente piumosi, mor- bidi, e sfilati d'una maniera, che pare impos- sibile che il ferro sia diventato pennello; ed in oltre, alla bellezza della faccia, che ha certo aria di vero santo e terribilissimo prin- cipe, pare che mentre lo guardi, abbia voglia di chiedergli il velo per coprirgli la faccia, tanto splendida e tanto lucida appare altrui, ed ha sì bene ritratto nel marmo la divinità, che Dio aveva messo nel santissimo volto di quello, oltre che vi sono i panni straforati e finiti con bellissimo girar di lembi, e le brac- cia di muscoli e le mani di ossature e nervi sono a tanta bellezza e perfezione condotte, e le gambe appresso e le ginocchia e i piedi

sotto di sì fatti calzari accomodati, ed è finito talmente ogni lavoro suo, che Moisè può più oggi che mai chiamarsi amico di Dio (58), poichè tanto innanzi agli altri ha voluto met- tere insieme e preparargli il corpo per la sua resurrezione per le mani di Michelagnolo; e seguitino gli Ebrei di andare, come fanno ogni sabato, a schiera e maschi e femmine, come gli storni, a visitarlo ed adorarlo (59), che non cosa umana, ma divina adoreranno. Dove finalmente pervenne allo accordo e fine di quest'opera, la quale delle quattro parti se ne murò poi in S. Pietro in Vincola una delle minori. Dicesi che, mentre che Michela- gnolo faceva questa opera, venne a Ripa tutto il restante de'marmi per detta sepoltura, che erano rimasti a Carrara, i quali fur fatti con- durre con gli altri sopra la piazza di S. Pie- tro, e perchè bisognava pagarli a chi gli ave- va condotti, andò Michelagnolo, come era solito, al papa; ma avendo Sua Santità in quel dì cosa che gl'importava per le cose di Bologna, tornò a casa e pagò di suo detti marmi, pensando averne l'ordine subito da Sua Santità. Tornò un altro giorno per par- larne al papa, e trovato difficultà a entrare, perchè un palafreniere gli disse che avesse pazienza, che aveva commissione di non met- terlo dentro, fu detto da un vescovo al pala- freniere: Tu non conosci forse questo uomo. Troppo ben lo conosco, disse il palafreniere: ma io son qui per far quel che m'è commesso da'miei superiori e dal papa. Dispiacque questo atto a Michelagnolo, e parendogli il contrario di quello che aveva provato innan- zi, sdegnato rispose al palafreniere del papa, che gli dicesse da qui innanzi, quando lo cer- cava Sua Santità, essere ito altrove: e tornato alla stanza a due ore di notte, montò in sulle poste, lasciando a due servitori che vendessi- no tutte le cose di casa ai Giudei, e lo segui- tassero a Fiorenza, dove egli s'era avviato; ed arrivato a Poggibonzi, luogo sul Fiorenti- no, sicuro si fermò; nè andò guari che i cinque corrieri arrivarono con le lettere del papa per menarlo indietro, ma nè per prieghi, nè per la lettera che gli comandava che tornasse a Roma sotto pena della sua disgrazia, al che fare non volse intendere niente: ma i prieghi de'corrieri finalmente lo svolsono a scrivere due parole in risposta a Sua Santità, che gli perdonasse, che non era per tornare più alla presenza sua, poichè l'aveva fatto cacciare via come un tristo, e che la sua fedel servitù non meritava questo, e che si provvedesse al- trove di chi lo servisse. Arrivato Michelagno- lo a Fiorenza, attese a finire, in tre mesi che vi stette, il cartone della sala grande, che Pier Soderini gonfaloniere desiderava che lo mettesse in opera. Imperò venne alla signo-

ria in quel tempo tre brevi (60), che dovessimo rimandare Michelagnolo a Roma: per il che egli, veduto questa furia del papa, dubitando di lui, ebbe, secondo che si dice, voglia di andarsene in Costantinopoli a servire il Turco, per mezzo di certi frati di S. Francesco, che desiderava averlo per fare un ponte che passasse da Costantinopoli a Pera. Pure persuaso da Pier Soderini allo andare a trovare il papa (ancorchè non volesse) come persona pubblica, per assicurarlo con titolo d'ambasciadore della città (61), finalmente lo raccomandò al cardinale Soderini suo fratello che lo introducesse al papa, e lo inviò a Bologna, dove era già di Roma venuto Sua Santità. Dicesi ancora in altro modo questa sua partita di Roma (62): che il papa si sdegnasse con Michelagnolo, il quale non voleva lasciar vedere nessuna delle sue cose, e che avendo sospetto de' suoi, dubitando, come fu più d'una volta, che vedde quel che faceva, travestito, a certe occasioni che Michelagnolo non era in casa o al lavoro, e perchè, corrompendo una volta i suoi garzoni con danari per entrare a vedere la cappella di Sisto suo zio, che gli fe' dipignere, come si disse poco innanzi (63), e che nascostosi Michelagnolo una volta, perchè egli dubitava del tradimento de' garzoni, tirò con tavole (64) nell' entrare il papa in cappella, che non pensando chi fusse, lo fece tornare fuora a furia. Basta, che o nell' un modo o nell' altro egli ebbe sdegno col papa, e però paura, che se gli ebbe a levar dinanzi. Così arrivato in Bologna, nè prima trattosi gli stivali, che fu da' famigliari del papa condotto da Sua Santità, che era nel palazzo de' Sedici, accompagnato da un vescovo del cardinale Soderini, perchè essendo malato il cardinale non potè andarvi, ed arrivati dinanzi al papa, inginocchiatosi Michelagnolo, lo guardò Sua Santità a traverso e come sdegnato, e gli disse: In cambio di venir tu a trovar noi, tu hai aspettato che veniamo a trovar te? volendo inferire che Bologna è più vicina a Fiorenza, che Roma. Michelagnolo con le mani cortesi, ed a voce alta gli chiese umilmente perdono, scusandosi che quel che aveva fatto era stato per isdegno, non potendo sopportare d'esser cacciato così via, e che, avendo errato, di nuovo gli perdonasse. Il vescovo che aveva al papa offerto Michelagnolo, scusandolo, diceva a Sua Santità che tali uomini sono ignoranti, e che da quell'arte in fuora non valevano in altro, e che volentieri gli perdonasse. Al papa venne collora, e con una mazza che avea rifrustò il vescovo (65), dicendogli: Ignorante sei tu che gli dii villania, che non gliene diciam noi. Così dal palafreniere fu spinto fuori il vescovo con frugoni (66), e partito, ed il pa-

pa, sfogato la collora sopra di lui, benedì Michelagnolo, il quale con doni e speranze fu trattenuto in Bologna tanto, che Sua Santità gli ordinò che dovesse fare una statua di bronzo, a similitudine di papa Giulio, cinque braccia d'altezza, nella quale usò arte bellissima nell'attitudine, perchè nel tutto aveva maestà e grandezza, e ne' panni mostrava ricchezza e magnificenza, e nel viso animo, forza, prontezza, e terribilità. Questa fu posta in una nicchia sopra la porta di S. Petronio. Dicesi che mentre Michelagnolo la lavorava, vi capitò il Francia, orefice e pittore eccellentissimo, per volerla vedere, avendo tanto sentito delle lodi e della fama di lui e delle opere sue, e non avendone vedute alcuna. Furono adunque messi mezzani perchè vedesse questa, e n'ebbe grazia. Onde, veggendo egli l'artificio di Michelagnolo, stupì. Per il che fu da lui dimandato che gli pareva di quella figura: rispose il Francia, che era un bellissimo getto ed una bella materia. Laddove, parendo a Michelagnolo, che egli avesse lodato più il bronzo che l'artifizio, disse: Io ho quel medesimo obbligo a papa Giulio che me l'ha data, che voi agli speziali che vi danno i colori per dipignere, e con collera in presenza di quo' gentiluomini disse che egli era un goffo (67). E di questo proposito medesimo venendogli innanzi un figliuolo del Francia, fu detto che era molto bel giovanetto, gli disse: Tuo padre fa più belle figure vive, che dipinte. Fra i medesimi gentiluomini fu uno, non so chi, che dimandò a Michelagnolo qual credeva che fusse maggiore, o la statua di quel papa o un par di bò, ed ei rispose: Secondo che buoi: se di questi Bolognesi, oh senza dubbio son minori i nostri da Fiorenza. Condusse Michelagnolo questa statua finita di terra innanzi che il papa partisse di Bologna per Roma, ed andato Sua Santità a vederla, nè sapeva che se gli porre nella man sinistra, alzando la destra con un atto fiero, che il papa dimandò s'ella dava la benedizione o la maledizione (68). Rispose Michelagnolo ch'ella avvisava il popolo di Bologna, perchè fosse savio; e richiesto Sua Santità di parere, se dovesse porre un libro nella sinistra, gli disse: Mettivi una spada, che io non so lettere. Lasciò il papa in sul banco di M. Antonmaria da Lignano scudi mille per finirla, la quale fu poi posta, nel fine di sedici mesi che penò a condurla, nel frontespizio della chiesa di S. Petronio nella facciata dinanzi, come si è detto; e della sua grandezza si è detto. Questa statua fu rovinata da' Bentivogli, e 'l bronzo di quella venduto al duca Alfonso di Ferrara, che ne fece una artiglieria chiamata la Giulia, salvo la testa, la quale si trova nella sua guardaroba (69).

Mentre che il papa se n' era tornato a Roma, e che Michelagnolo aveva condotto questa statua, nella assenza di Michelagnolo, Bramante, amico e parente di Raffaello da Urbino, e per questo rispetto poco amico di Michelagnolo, vedendo che il papa favoriva ed ingrandiva l' opere che faceva di scultura, andaron pensando di levargli dell'animo che, tornando Michelagnolo, Sua Santità non facesse attendere a finire la sepoltura sua, dicendo che pareva uno affrettarsi la morte, ed augurio cattivo il farsi in vita il sepolcro: e lo persuasono a far che nel ritorno di Michelagnolo Sua Santità, per memoria di Sisto suo zio, gli dovesse far dipignere la volta della cappella che egli aveva fatta in palazzo; ed in questo modo pareva a Bramante ed altri emuli di Michelagnolo di ritrarlo dalla scultura, ove lo vedeva perfetto, e metterlo in disperazione, pensando col farlo dipignere che dovesse fare, per non avere sperimento ne' colori a fresco, opera men lodata, e che dovesse riuscire da meno che Raffaello; e caso pure che e' riuscisse il farlo, il facesse sdegnare per ogni modo col papa, dove ne avesse a seguire, o nell' uno modo o nell' altro, l' intento loro di levarselo dinanzi. Così, ritornato Michelagnolo a Roma (70), e stando in proposito il papa di non finire per allora la sua sepoltura, lo ricercò che dipignesse la volta della cappella. Il che Michelagnolo, che desiderava finire la sepoltura, e parendogli la volta di quella cappella lavor grande e difficile, e considerando la poca pratica sua ne' colori, cercò con ogni via di scaricarsi questo peso da dosso, mettendo per ciò innanzi Raffaello. Ma tanto quanto più ricusava, tanto maggior voglia ne cresceva al papa, impetuoso nelle sue imprese, e per arroto, di nuovo dagli emuli di Michelagnolo stimolato, e specialmente da Bramante (71), che quasi il papa, che era subito, si fu per adirare con Michelagnolo. Laddove, visto che perseverava Sua Santità in questo, si risolvè a farla, ed a Bramante comandò il papa che facesse per poterla dipignere il palco, dove lo fece impiccato tutto sopra canapi, bucando la volta; il che da Michelagnolo visto, dimandò Bramante come egli avea a fare, finito che avea di dipignerla, a riturare i buchi, il quale disse: E' vi si penserà poi, e che non si poteva fare altrimenti. Così conobbe Michelagnolo, che, o Bramante in questo valeva poco, o che gli era poco amico, e se n' andò dal papa, e gli disse che quel ponte non stava bene, e che Bramante non l' aveva saputo fare; il quale gli rispose in presenza di Bramante che lo facesse a modo suo. Così ordinò di farlo sopra i sorgozzoni che non toccasse il muro, che fu il modo, che ha insegnato poi ed a Bramante ed agli altri, di armare le volte e fare molte buone opere, dove egli fece avanzare a un pover' uomo legnaiuolo, che lo rifece, tanto di canapi, che, vendutogli, avanzò la dote per una sua figliuola, donandogliene Michelagnolo. Per lo che messe mano a fare i cartoni di detta volta, dove volse ancora il papa che si guastasse le facciate che avevano già dipinto al tempo di Sisto i maestri innanzi a lui (72), e fermò che per tutto il costo di questa opera avesse quindici mila ducati; il qual prezzo fu fatto per Giuliano da S. Gallo. Per il che sforzato Michelagnolo dalla grandezza dell' impresa a risolversi di volere pigliare aiuto, e mandato a Fiorenza per uomini, e deliberato mostrare in tal cosa, che quei che prima v' avevano dipinto dovevano essere prigioni delle fatiche sue, volse ancora mostrare agli artefici moderni come si disegna e dipigne. Laonde il suggetto della cosa lo spinse a andare tanto alto per la fama e per la salute dell' arte, che cominciò e finì i cartoni, e quella volendo poi colorire a fresco, e non avendo fatto più (73), vennero da Fiorenza in Roma alcuni amici suoi, pittori, perchè a tal cosa gli porgessero aiuto, ed ancora per vedere il modo del lavorare a fresco da loro, nel qual v'erano alcuni pratichi, fra i quali furono il Granaccio, Giulian Bugiardini, Iacopo di Sandro, l' Indaco vecchio, Agnolo di Donnino, ed Aristotile; e, dato principio all' opera, fece loro cominciare alcune cose per saggio. Ma veduto le fatiche loro molto lontane dal desiderio suo, e non sodisfacendogli, una mattina si risolse gettare a terra ogni cosa che avevano fatto; e rinchiusosi nella cappella, non volse mai aprir loro, nè manco in casa, dove era, da essi si lasciò vedere. E così dalla beffa, la quale pareva loro che troppo durasse, presero partito, e con vergogna se ne tornarono a Fiorenza. Laonde Michelagnolo, preso ordine di far da se tutta quella opera, a buonissimo termine la ridusse con ogni sollicitudine di fatica e di studio; nè mai si lasciava vedere per non dare cagione che tal cosa s'avesse a mostrare; onde negli animi delle genti nasceva ogni dì maggior desiderio di vederla. Era papa Giulio molto desideroso di vedere le imprese che e' faceva; per il che di questa che gli era nascosa venne in grandissimo desiderio. Onde volse un giorno andare a vederla, e non gli fu aperto che Michelagnolo non avrebbe voluto mostrarla. Per la qual cosa nacque il disordine come s'è ragionato, che s'ebbe a partire di Roma, non volendo mostrarla al papa, che, secondo io intesi da lui per chiarir questo dubbio, quando e' ne fu condotto il terzo, ella gli cominciò a levare certe muffe, traen-

do tramontano una invernata. Ciò fu cagione che la calce di Roma, per esser bianca fatta di trevertino, non secca così presto, e mescolata con la pozzolana, che è di color tanè, fa una mestica scura e quando l'è liquida, acquosa, e che 'l muro è bagnato bene, fiorisce spesso nel seccarsi, dove che in molti luoghi sputava quel salso umore fiorito, ma col tempo l'aria lo consumava. Era di questa cosa disperato Michelagnolo, nè voleva seguitare più e scusandosi col papa che quel lavoro non gli riusciva, ci mandò sua Santità Giuliano da S. Gallo, che, dettogli da che veniva il difetto, lo confortò a seguitare e gl'insegnò a levare le muffe. Laddove condottola fino alla metà, il papa che v'era poi andato a vedere alcune volte per certe scale a piuoli aiutato da Michelagnolo, volse che ella si scoprisse perchè era di natura frettoloso e impaziente, e non poteva aspettare ch'ella fusse perfetta, ed avesse avuto, come si dice, l'ultima mano. Trasse subito che fu scoperta tutta Roma a vedere, ed il papa fu il primo, non avendo pazienza che abbadasse la polvere il disfare dei palchi; dove Raffaello da Urbino, che era molto eccellente in imitare, vistola, mutò subito maniera, e fece a un tratto per mostrare la virtù sua i profeti_e le sibille dell'opera della Pace (74); e Bramante allora tentò che l'altra metà della cappella si desse dal papa a Raffaello. Il che inteso Michelagnolo, si dolse di Bramante, e disse al papa, senza avergli rispetto, molti difetti e della vita e delle opere sue d'architettura, che come s'è visto poi, Michelagnolo nella fabbrica di S. Pietro n'è stato correttore (75). Ma il papa, conoscendo ogni giorno più la virtù di Michelagnolo, volse che seguitasse, e veduto l'opera scoperta, giudicò che Michelagnolo l'altra metà la poteva migliorare assai: e così del tutto condusse alla fine perfettamente in venti mesi da se solo quell'opera, senza aiuto pure di chi gli macinasse i colori. Èssi Michelagnolo doluto talvolta, che, per la fretta che gli faceva il papa, e'non la potesse finire come arebbe voluto a modo suo, dimandandogli il papa importunamente quando e' finirebbe. Dove, una volta fra l'altre, gli rispose che ella sarebbe finita, quando io arò satisfatto a me nelle cose dell'arte. E noi vogliamo, rispose il papa, che satisfacciate a noi nella voglia che aviamo di farla presto. Gli conchiuse finalmente che, se non la finiva presto, lo farebbe gettare giù da quel palco. Dove Michelagnolo, che temeva ed aveva da temere la furia del papa, finì subito senza metter tempo in mezzo quel che ci mancava; e, disfatto il resto del palco, la scoperse la mattina d'Ognissanti, che 'l papa andò in cappella là a cantare la messa, con satis-

fazione di tutta quella città. Desiderava Michelagnolo ritoccare alcune cose a secco, come avevan fatto que'maestri vecchi nelle storie di sotto, certi campi e panni ed arie di azzurro oltramarino ed ornamenti d'oro in qualche luogo, acciò gli desse più ricchezza e maggior vista: perchè, avendo inteso il papa che ci mancava ancor questo, desiderava, sentendola lodar tanto da chi l'aveva vista, che la fornisse; ma, perchè era troppo lunga cosa a Michelagnolo rifare il palco, restò pur così. Il papa vedendo spesso Michelagnolo gli diceva: Che la cappella si arricchisca di colori e d'oro, ch'ell'è povera. Michelagnolo con domestichezza rispondeva: Padre Santo, in quel tempo gli uomini non portavano addosso oro, e quelli che son dipinti non furon mai troppo ricchi, ma santi uomini, perch'eglino sprezzaron le ricchezze. Fu pagato in più volte a Michelagnolo dal papa a conto di quest'opera tremila scudi, che ne dovette spendere in colori venticinque. Fu condotta quest'opera con suo grandissimo disagio dello stare a lavorare col capo all'insù, e talmente aveva guasto la vista, che non poteva legger lettere, nè guardar disegni, se non all'insù: che gli durò poi parecchi mesi, ed io ne posso far fede, che, avendo lavorato cinque stanze in volta per le camere grandi del palazzo del duca Cosimo, se io non avessi fatto una sedia, ove s'appoggiava la testa e si stava a giacere lavorando, non le conduceva mai; il che mi ha rovinato la vista ed indebolito la testa di maniera, che me ne sento ancora, e stupisco che Michelagnolo reggesse tanto a quel disagio. Imperò acceso ogni dì più dal desiderio del fare, ed allo acquisto e miglioramento che fece, non sentiva fatica nè curava disagio (76). È il partimento di quest'opera accomodato con sei peducci per banda, ed uno nel mezzo delle facce di piè e da capo, ne'quali ha fatto, di braccia sei di grandezza, drento sibille e profeti, e nel mezzo dalla creazione del mondo fino al diluvio, e la inebriazione di Noè, e nelle lunette tutta la generazione di Gesù Cristo. Nel partimento non ha usato ordine di prospettive che scortino, nè v'è veduta ferma, ma è ito accomodando più il partimento alle figure, che le figure al partimento, bastando condurre gl'ignudi e vestiti con perfezione di disegno, che non si può nè fare nè s'è fatto mai opera tanto eccellente, ed appena con fatica si può imitare il fatto. Questa opera è stata ed è veramente la lucerna dell'arte nostra, che ha fatto tanto giovamento e lume all'arte della pittura, ma bastato a illuminare il mondo, per tante centinaia d'anni in tenebre stato. E nel vero non curi più chi è pittore di vedere novità ed inven-

zioni ed attitudini ed abbigliamenti addosso di figure, modi nuovi d'aria, e terribilità di cose variamente dipinte, perchè tutta quella perfezione, che si può dare a cosa, che in tal magisterio si faccia, a questa ha dato. Ma stupisca ora ogni uomo, che in quella sa scorger la bontà delle figure, la perfezione degli scorti, la stupendissima rotondità de'contorni, che hanno in se grazia e sveltezza, girati con quella bella proporzione, che ne'begl'ignudi si vede, ne'quali per mostrar gli stremi e la perfezione dell'arte, ve ne fece di tutte l'età, differenti d'aria e di forma, così nel viso come ne'lineamenti, di aver più sveltezza e grossezza nelle membra, come ancora si può conoscere nelle bellissime attitudini che differenti e'fanno, sedendo e girando e sostenendo alcuni festoni di foglie di quercia e di ghiande, messe per l'arme e per l'impresa di papa Giulio, denotando che a quel tempo ed al governo suo era l'età dell'oro, per non essere allora la Italia ne'travagli e nelle miserie che ella è stata poi. Così in mezzo di loro tengono alcune medaglie, drentovi storie in bozza, e contraffare in bronzo e d'oro, cavato dal libro de'Re (77). Senza che egli, per mostrare la perfezione dell'arte, e la grandezza di Dio, fece nelle istorie il suo dividere la luce dalle tenebre, nelle quali si vede la maestà sua che con le braccia aperte si sostiene sopra se solo e mostra amore insieme ed artifizio. Nella seconda fece, con bellissima discrezione ed ingegno, quando Dio fa il sole e la luna, dove è sostenuto da molti putti, e mostrasi molto terribile per lo scorto delle braccia e delle gambe. Il medesimo fece nella medesima storia quando, benedetto la terra e fatto gli animali volando, si vede in quella volta una figura che scorta, e dove tu cammini per la cappella continuo gira e si volta per ogni verso, così nell'altra quando divide l'acqua dalla terra: figure bellissime ed acutezza d'ingegno degne solamente d'esser fatte dalle divinissime mani di Michelagnolo. E così seguitò sotto a questo la creazione di Adamo, dove ha figurato Dio, portato da un gruppo di angioli ignudi e di tenera età, i quali par che sostengano non solo una figura, ma tutto il peso del mondo, apparente tale, mediante la venerabilissima maestà di quello, e la maniera del moto, nel quale con un braccio cigne alcuni putti, quasi che egli si sostenga, e con l'altro porge la mano destra a uno Adamo figurato di bellezza, di attitudine e di dintorni, di qualità che e'par fatto di nuovo dal sommo e primo suo Creatore, piuttosto che dal pennello e disegno d'uno uomo tale. Però disotto a questa in un'altra istoria fe'il suo cavar della costa della madre nostra Eva, nella quale si vede

quegl'ignudi, l'un quasi morto per essere prigion del sonno, e l'altra divenuta viva e fatta vigilantissima per la benedizione di Dio. Si conosce dal pennello di questo ingegnosissimo artefice interamente la differenza che è dal sonno alla vigilanza, e quanto stabile e ferma possa apparire, umanamente parlando, la maestà divina. Seguitale disotto, come Adamo, alle persuasioni d'una figura mezza donna e mezza serpe, prende la morte sua e nostra nel pomo, e veggonvisi egli ed Eva cacciati di Paradiso, dove nelle figure dell'angelo appare con grandezza e nobiltà la esecuzione del mandato d'un signore adirato, e nell'attitudine di Adamo il dispiacere del suo peccato, insieme con la paura della morte, come nella femmina similmente si conosce la vergogna, la viltà e la voglia del raccomandarsi, mediante il suo restringersi nelle braccia, giuntar le mani a palme, e mettersi il collo in seno, e nel torcer la testa verso l'angelo, che ella ha più paura della iustizia, che speranza della misericordia divina. Nè di minor bellezza è la storia del sacrificio di Caino ed Abel, dove sono, chi porta le legne, e chi soffia chinato nel fuoco, ed altri che scannano la vittima, la quale certo non è fatta con meno considerazione ed accuratezza che le altre. Usò l'arte medesima ed il medesimo giudizio nella storia del diluvio, dove appariscono diverse morti d'uomini, che, spaventati dal terror di que'giorni, cercano il più che possono per diverse vie scampo alle lor vite. Perciocchè nelle teste di quelle figure si conosce la vita esser in preda della morte, non meno che la paura, il terrore ed il disprezzo d'ogni cosa. Vedevisi la pietà di molti, aiutandosi l'un l'altro tirarsi al sommo d'un sasso, cercando scampo; tra'quali vi è uno, che, abbracciato un mezzo morto, cerca il più che può di camparlo, che la natura non lo mostra meglio. Non si può dir quanto sia bene espressa la storia di Noè, quando inebriato da vin dorme scoperto, ed ha presenti un figliuolo che se ne ride, e due che lo ricuoprono, storia e virtù d'artefice incomparabile e da non poter esser vinta se non da se medesimo. Conciossiachè, come se ella per le cose fatte insino allora avesse preso animo, risorse e dimostrossi molto maggiore nelle cinque sibille e ne'sette profeti fatti qui di grandezza di cinque braccia l'uno e più, dove in tutti sono attitudini varie, e bellezza di panni e varietà di vestiri, e tutto insomma con invenzione ed iudizio miracoloso, onde a chi distingue gli affetti loro appariscono divini. Vedesi quel Ieremia con le gambe intrecicchiate tenersi una mano alla barba, posando il gomito sopra il ginocchio, l'altra posar nel grembo, ed aver la te-

sta chinata d'una maniera, che ben dimostra la malinconia, i pensieri, la cogitazione, e l'amaritudine che egli há del suo popolo. Così medesimamente due putti che gli sono dietro, e similmente è nella prima sibilla di sotto a lui verso la porta, nella quale volendo esprimere la vecchiezza, oltrachè egli avviluppandola di panni ha voluto mostrare che già i sangui sono agghiacciati dal tempo, ed in oltre nel leggere, per avere la vista già logora, le fa accostare il libro alla vista acutissimamente. Sotto a questa figura è Ezechiel profeta vecchio, il quale ha una grazia e movenza bellissima, ed è molto di panni abbigliato, che con una mano tiene un ruotolo di profezie, con l'altra sollevata voltando la testa mostra voler parlar cose alte e grandi, e dietro ha due putti che gli tengono i libri. Seguita sotto questi una sibilla che fa il contrario di Eritrea sibilla, che di sopra dicemmo, perchè tenendo il libro lontano cerca voltare una carta, mentre ella con un ginocchio sopra l'altro si ferma in se, pensando con gravità quel ch'ella dee scrivere, fin che un putto che gli è dietro, soffiando in un tizzon di fuoco, gli accende la lucerna. La qual figura è di bellezza straordinaria per l'aria del viso e per l'acconciatura del capo e per lo abbigliamento de' panni, oltra ch'ella ha le braccia nude, le quali son come l'altre parti. Fece sotto questa sibilla Ioel profeta, il quale, fermatosi sopra di se, ha preso una carta, e quella con ogni attenzione ed affetto legge; dove nell'aspetto si conosce che egli si compiace tanto di quel ch'e' trova scritto, che pare una persona viva quando ella ha applicato molta parte i suoi pensieri a qualche cosa. Similmente pose sopra la porta della cappella il vecchio Zaccheria, il quale cercando per il libro scritto d'una cosa che egli non trova, sta con una gamba alta e l'altra bassa, e mentre che la furia del cercare quel che non trova lo fa stare così, non si ricorda del disagio che egli in così fatta positura patisce. Questa figura è di bellissimo aspetto per la vecchiezza, ed è di forma alquanto grossa, ed ha un panno con poche pieghe, che è bellissimo, oltra che e' vi è un'altra sibilla che voltando in verso l'altare dall'altra banda, col mostrare alcune scritte, non è meno da lodare coi suoi putti, che si siano l'altre. Ma chi considererà Isaia profeta che gli è disopra, il quale, stando molto fiso ne' suoi pensieri, ha le gambe sopraposte l'una all'altra, e tenendo una mano dentro al libro per segno del dove egli leggeva, ha posato l'altro braccio col gomito sopra il libro, ed appoggiato la gota alla mano, chiamato da un di que' putti che egli ha dietro, volge solamente la testa senza sconciarsi niente del resto, vedrà tratti veramente tolti dalla natura stessa, vera madre dell'arte, e vedrà una figura, che, tutta bene studiata, può insegnare largamente tutti i precetti del buon pittore. Sopra a questo profeta è una sibilla vecchia, bellissima, che, mentre che ella siede studia, in un libro, con una eccessiva grazia, e non senza belle attitudini di due putti che le sono intorno. Ne si può pensare d'immaginarsi di potere aggiugnere alla eccellenza della figura di un giovane, fatto per Dàniello, il quale, scrivendo in un gran libro, cava di certe scritte alcune cose e le copia con una avidità incredibile; e per sostenimento di quel peso gli fece un putto fra le gambe che lo regge mentre che egli scrive, il che non potrà mai paragonare pennello, tenuto da qualsivoglia mano, così come la bellissima figura della Libica, la quale avendo scritto un gran volume tratto da molti libri, sta con una attitudine donnesca per levarsi in piedi, ed in un medesimo tempo mostra volere alzarsi e serrare il libro; cosa difficilissima, per non dire impossibile, ad ogni altro che al suo maestro. Che si può egli dire delle quattro storie da' canti ne' peducci di quella volta? dove nell'una Davidd con quella forza puerile, che più is può nella vincita d'un gigante, spiccandoli il collo, fa stupire alcune teste di soldati che sono intorno al campo, come ancora maravigliare altrui le bellissime attitudini che egli fece nella storia di Iudit nell'altro canto, nella quale apparisce il tronco di Oloferne, che privo della testa si risente, mentre che ella mette la morta testa in una cesta in capo a una sua fantesca vecchia, la quale per essere grande di persona si china, acciò volta la possa aggiugnere per acconciarla bene; e mentre che ella, tenendo le mani al peso, cerca di ricoprirla, e voltando la testa verso il tronco, il quale così morto nello alzare una gamba ed un braccio fa romore dentro nel padiglione, mostra nella vista il timore del campo e la paura del morto: pittura veramente consideratissima. Ma più bella e più divina di questa, e di tutte l'altre ancora, è la storia delle serpi di Moisè, la quale è sopra il sinistro canto dello altare, conciossiachè in lei si vede la strage che fa de' morti il piovere, il pugnere, ed il mordere dello serpi, e vi apparisce quella che Moisè messe di bronzo sopra il legno, nella quale storia vivamente si conosce la diversità delle morti che fanno coloro, che vi sono d'ogni speranza per il morso di quelle; dove si vede il veleno atrocissimo far di spasmo e paura morire infiniti, senza il legare le gambe ed avvolgere alle braccia coloro, che, rimasti in quella attitudine che gli erano, non si possono muovere: senza le bellissime teste che gridano, ed arrovesciate si dispe-

iano. Nè manco belli di tutti questi sono coloro che riguardando il serpente, e sentendosi nel riguardarlo alleggerire il dolore, e rendere la vita, lo riguardano con affetto grandissimo; fra i quali si vede una femmina che è sostenuta da uno d'una maniera, che e' si conosce non meno l'aiuto che l' è porto da chi la regge, che il bisogno di lei in sì subita paura e puntura. Similmente nell'altra, dove Assuero essendo in letto legge i suoi annali, son figure molto belle, e tra l'altre vi si veggon tre figure a una tavola che mangiano, nelle quali rappresenta il consiglio ch' e' si fece di liberare il popolo ebreo e di appiccare Aman; la quale figura fu da lui in scorto straordinariamente condotta, avvengachè e' finse il tronco che regge la persona di colui, e quel braccio che viene innanzi, non dipinti, ma vivi e rilevati in fuori, così con quella gamba che manda innanzi, e simil parti che vanno dentro: figura certamente, fra le difficili e belle, bellissima e difficilissima (78), che troppo lungo sarebbe a dichiarare le tante belle fantasie d'atti differenti, dove tutta è la genealogia de' padri, cominciando da' figliuoli di Noè, per mostrare la generazione di Gesù Cristo, nelle qual figure non si può dire la diversità delle cose, come panni, arie di teste, ed infinità di capricci staordinari e nuovi, e bellissimamente considerati; dove non è cosa che con ingegno non sia messa in atto, e tutte le figure che vi sono son di scorti bellissimi ed artifiziosi, ed ogni cosa che si ammira è lodatissima e divina. Ma chi non ammirerà e non resterà smarrito, veggendo la terribilità dell' Iona, ultima figura della cappella, dove con la forza della arte la volta, che per natura viene innanzi, girata dalla muraglia, sospinta dalla apparenza di quella figura, che si piega indietro, apparisce diritta e vinta dall'arte del disegno, ombre, e lumi, e pare che veramente si pieghi in dietro? Oh veramente felice età nostra, oh beati artefici, che ben così vi dovete chiamare, da che nel tempo vostro avete potuto al fonte di tanta chiarezza rischiarare le tenebrose luci degli occhi, e vedere fattovi piano tutto quel che era difficile da sì maraviglioso e singolare artefice! Certamente la gloria delle sue fatiche vi fa conoscere ed onorare, da che ha tolto da voi quella benda che avevate innanzi agli occhi della mente sì di tenebre piena, e v'ha scoperto il vero dal falso, il quale v'adombrava l'intelletto. Ringraziate di ciò dunque il cielo, e sforzatevi d'imitare Michelagnolo in tutte le cose (79). Sentissi nel discoprirla correre tutto il mondo d'ogni parte, e questo bastò per fare rimanere le persone trasecolate e mutole; laonde il papa di tal cosa ingrandito, e dato animo a se di far maggiore impresa, con danari e ricchi doni rimunerò molto Michelagnolo (80), il quale diceva alle volte, de' favori che gli faceva quel papa tanto grandi, che mostrava di conoscere grandemente la virtù sua e se talvolta, per una sua cotale amorevolezza (81), gli faceva villania, la medicava con doni e favori segnalati, come fu quando dimandandogli Michelagnolo licenza, una volta di andare a fare il S. Giovanni a Fiorenza, e chiestogli perciò danari, disse: Ben, questa cappella quando sarà fornita? Quando potrò, Padre Santo. Il papa che aveva una mazza in mano percosse Michelagnolo, dicendo: Quando potrò, quando potrò: te la farò finire bene io. Però tornato a casa Michelagnolo, per mettersi in ordine per ire a Fiorenza, mandò subito il papa Cursio suo cameriere (82) a Michelagnolo con cinquecento scudi, dubitando che non facesse delle sue, a placarlo, facendo scusa del papa, che ciò erano tutti favori ed amorevolezze; e perchè conosceva la natura del papa, e finalmente l'amava, se ne rideva, vedendo poi finalmente ritornare ogni cosa in favore ed util suo, e che procurava quel pontefice ogni cosa per mantenersi questo uomo amico. Dove che, finito la cappella ed innanzi che venisse quel papa a morte, ordinò Sua Santità, se morisse, al cardinale Santiquattro ed al cardinale Aginense suo nipote (83), che facesse finire la sua sepoltura con minor disegno che 'l primo. Al che fare di nuovo si messe Michelagnolo, e così diede principio volentieri a questa sepoltura per condurla una volta senza tanti impedimenti al fine, che n'ebbe sempre di poi dispiacere e fastidj e travagli, più che di cosa che facesse in vita, e ne acquistò per molto tempo in un certo modo nome d'ingrato verso quel papa, che l'amò e favorì tanto. Di che egli alla sepoltura ritornato, quella di continuo lavorando, e parte mettendo in ordine disegni da potere condurre le facciate della cappella, volse la fortuna invidiosa che di tal memoria, non si lasciasse quel fine, che di tanta perfezione aveva avuto principio, perchè successe in quel tempo la morte di papa Giulio (84): onde tal cosa si mise in abbandono sal per la creazione di papa Leone X, il quale d'animo e valore non meno splendido che Giulio, aveva desiderio di lasciare nella patria sua, per essere stato il primo pontefice di quella, in memoria di se e d'un artefice divino e suo cittadino, quelle maraviglie che un grandissimo principe, come esso, poteva fare. Per il che dato ordine che la facciata di S. Lorenzo di Fiorenza, chiesa dalla casa de' Medici fabbricata, sì facesse per lui, fu cagione che il lavoro della sepoltura di Giulio rimase imperfetto, e richiese Michelagno-

lo di parere e disegno, e che dovesse essere egli il capo di questa opera. Dove Michelagnolo fe' tutta quella resistenza che potette, allegando essere obbligato per la sepoltura a Santiquattro ed Aginense, gli rispose che non pensasse a questo, che già aveva pensato egli, ed operato che Michelagnolo fusse licenziato da loro, promettendo che Michelagnolo lavorerebbe a Fiorenza, come già aveva cominciato, le figure per detta sepoltura, che tutto fu con dispiacere de' cardinali e di Michelagnolo, che si partì piangendo. Onde vari ed infiniti furono i ragionamenti che circa a ciò seguirono; perchè tale opera della facciata averebbono voluto compartire in più persone, e per l' architettura concorsero molti artefici a Roma al papa, e fecero disegni Baccio d'Agnolo, Antonio da San Gallo (85), Andrea e Iacopo Sansovino, il grazioso Raffaello da Urbino, il quale nella venuta del papa fu poi condotto a Fiorenza per tale effetto. Laonde Michelagnolo si risolse di fare un modello (86), e non volere altro che lui in tal cosa superiore o guida dell'architettura. Ma questo non volere aiuto fu cagione che nè egli nè altri operasse, e que' maestri disperati ai loro soliti esercizj si ritornassero; e Michelagnolo andò a Carrara con una commissione che da Iacopo Salviati gli fussino pagati mille scudi; ma essendo nella giunta sua serrato Iacopo in camera per faccende con alcuni cittadini, Michelagnolo non volle aspettare l'udienza, ma si partì senza far motto, e subito andò a Carrara. Intese Iacopo dello arrivo di Michelagnolo, e, non lo trovando in Fiorenza, gli mandò i mille scudi a Carrara. Voleva il mandato che gli facesse la ricevuta, al quale disse che erano per la spesa del papa, e non per interesse suo, che gli riportasse, che non usava far quietanza nè ricevute per altri; onde, per tema, colui ritornò senza a Iacopo. Mentre che egli era a Carrara, e che e' faceva cavar marmi non meno per la sepoltura di Giulio che per la facciata, pensando pur di finirla, gli fu scritto che aveva inteso papa Leone che nelle montagne di Pietra santa a Seravezza sul dominio fiorentino nella altezza del più alto monte, chiamato l' altissimo (87), erano marmi della medesima bontà e bellezza che quelli di Carrara e già lo sapeva Michelagnolo, ma pareva che non ci volesse attendere, per essere amico del marchese Alberigo signore di Carrara, e per fargli beneficio, volesse piuttosto cavare de' Carraresi che di quelli di Seravezza, o fusse che egli la giudicasse cosa lunga e da perdervi molto tempo, come intervenne. Ma pure fu forzato di andare a Seravezza, sebbene allegava in contrario che ciò fusse di più disagio e spesa, come era massimamente nel suo principio, e di più che non era forse così; ma in effetto il papa non volse udirne parola : però convenne fare una strada di parecchie miglia per le montagne, e per forza di mazze e picconi rompere massi per ispianare, e con palafitta ne' luoghi paludosi, ove spese molti anni Michelagnolo per eseguire la volontà del papa, e vi si cavò finalmente cinque colonne di giusta grandezza, che una n' è sopra la piazza di S. Lorenzo in Fiorenza (88), l'altre sono alla marina; e per questa cagione il marchese Alberigo, sì vedde guasto l'avviamento, diventò poi gran nemico di Michelagnolo senza sua colpa. Cavò oltre a queste colonne molti marmi, che sono ancora in sulle cave stati più di trenta anni. Ma oggi il duca Cosimo ha dato ordine di finire la strada, che ci è ancora due miglia a farsi, molto malagevole per condurre questi marmi, e di più da un'altra cava eccellente per marmi, che allora fu scoperta da Michelagnolo per poter finire molte belle imprese, e nel medesimo luogo di Seravezza ha scoperto una montagna di mischi durissimi e molto belli sotto Stazema, villa in quelle montagne, dove ha fatto fare il medesimo duca Cosimo una strada selciata di più di quattro miglia per condurli alla marina.

E tornando a Michelagnolo, che se ne tornò a Fiorenza, perdendo molto tempo ora in questa cosa ed ora in quell'altra, ed allora fece per il palazzo de' Medici un modello delle finestre inginocchiate a quelle stanze che sono sul canto, dove Giovanni da Udine lavorò quella camera di stucco e dipinse, che è cosa lodatissima; e fecevi fare, ma con suo ordine, dal Piloto orefice quelle gelosie di rame straforato, che son certo cosa mirabile (89). Consumò Michelagnolo molti anni in cavar marmi : vero è che, mentre si cavavano, fece modelli di cera ed altre cose per l'opera; ma tanto si prolungò questa impresa, che i danari del papa assegnati a questo lavoro si consumarono nella guerra di Lombardia, e l'opera per la morte di Leone rimase imperfetta, perchè altro non vi si fece che il fondamento dinanzi per reggerla, e condussesi da Carrara una colonna grande di marmo su la piazza di S. Lorenzo.

Spaventò la morte di Leone talmente gli artefici e le arti ed in Roma ed in Fiorenza, che, mentre che Adriano VI visse, Michelagnolo s'attese in Fiorenza alla sepoltura di Giulio. Ma morto Adriano, e creato Clemente VII (90), il quale nelle arti dell'architettura, della scultura, e della pittura fu non meno desideroso di lasciar fama, che Leone e gli altri suoi predecessori, in questo tempo l'anno 1525 fu condotto Giorgio Vasari fanciullo a Fiorenza dal cardinale di Cortona (91),

e messo a stare con Michelagnolo a imparare l'arte. Ma essendo lui chiamato a Roma da papa Clemente VII, perchè gli aveva cominciato la libreria di S. Lorenzo, e la sagrestia nuova per metter le sepolture di marmo de' suoi maggiori, che egli faceva, si risolvè che il Vasari andasse a stare con Andrea del Sarto, fino che egli si spediva, ed egli proprio venne a bottega di Andrea a raccomandarlo. Partì per Roma Michelagnolo in fretta, ed infestato di nuovo da Francesco Maria duca di Urbino, nipote di papa Giulio, il quale si doleva di Michelagnolo, dicendo che aveva ricevuto sedici mila scudi per detta sepoltura, e che se ne stava in Fiorenza a' suoi piaceri, e lo minacciò malamente, che se non vi attendeva, lo farebbe capitar male (92), giunto a Roma, papa Clemente, che se ne voleva servire lo consigliò che facesse conto cogli agenti del duca, che pensava che, a quel che gli aveva fatto, fusse piuttosto creditore che debitore, la cosa restò così: e, ragionando insieme di molte cose, si risolsero di finire affatto la sagrestia, e libreria nuova, di S. Lorenzo di Fiorenza. Laonde partitosi di Roma, e volto la cupola che vi si vede, la quale di vario componimento fece lavorare, ed al Piloto orefice fece fare una palla a settantadue facce, che è bellissima, accadde, mentre che e'la voltava, che fu domandato da alcuni suoi amici Michelagnolo: Voi dovereto molto variare la vostra lanterna da quella di Filippo Brunelleschi; ed egli rispose loro: Egli si può ben variare, ma migliorare no. Fecevi dentro quattro sepolture (93) per ornamento nelle facce per li corpi de' padri de' due papi. Lorenzo vecchio e Giuliano suo fratello, e per Giuliano fratello di Leone, e per il duca Lorenzo suo nipote (94). E perchè egli la volse fare ad imitazione della sagrestia vecchia, che Filippo Brunelleschi aveva fatto, ma con altro ordine di ornamenti, vi fece dentro un ornamento composito nel più vario e più nuovo modo, che per tempo alcuno gli antichi e i moderni maestri abbiano potuto operare; perchè nella novità di sì belle cornici, capitelli, e base, porte, tabernacoli, e sepolture fece assai diverso da quello che di misura, ordine, e regola facevano gli uomini, secondo il comune uso, e secondo Vitruvio e le antichità, per non volere a quello aggiugnere; la quale licenza ha dato grande animo a quelli, che hanno veduto il far suo, di mettersi a imitarlo; e nuove fantasie si sono vedute poi, alle grottesche piuttosto che a ragione e regola conformi a' loro ornamenti. Onde gli artefici gli hanno infinito e perpetuo obbligo, avendo egli rotti i lacci e le catene delle cose che per via d'una strada comune eglino di continuo operavano. Ma poi lo mostrò me-

glio, e volse far conoscere tal cosa nella libreria di S. Lorenzo nel medesimo luogo, nel bel partimento delle finestre, nello spartimento del palco, e nella maravigliosa entrata di quel ricetto. Nè si vide mai grazia più risoluta nel tutto e nelle parti, come nelle mensole, ne' tabernacoli (95), e nelle cornici, nè scala più comoda, nella quale fece tanto bizzarre rotture di scaglioni, e variò tanto dalla comune usanza degli altri, che ognuno se ne stupì. Mandò in quel tempo Pietro Urbano Pistolese suo creato a Roma a mettere in opera un Cristo ignudo che tiene la croce, il quale è una figura mirabilissima, che fu posto nella Minerva allato alla cappella maggiore per M. Antonio Metelli (96). Seguì intorno a questo tempo il sacco di Roma la cacciata de'Medici di Firenze, nel qual mutamento, disegnando chi governava rifortificare quella città, fecionr Michelagnolo sopra tutte le fortificazioni commissario generale (97), dove in più luoghi disegnò e fece fortificar la città, e finalmente il poggio di S. Miniato cinse di bastioni, i quali non colle piote di terra faceva, e legnami e stipe alla grossa, come s'usa ordinariamente, ma armadure disotto intessute di castagni e querce e di altre buone materie, ed in cambio di piote prese mattoni crudi fatti con capecchio e sterco di bestie spianati con somma diligenza; e perciò fu mandato dalla signoria di Firenze a Ferrara a vedere le fortificazioni del duca Alfonso primo (98) e così le sue artiglierie e munizioni, ove ricevè molte cortesie da quel signore, che lo pregò che gli facesse a comodo suo qualche cosa di sua mano, che tutto gli promesse Michelagnolo; il quale tornato, andava del continuo anco fortificando la città, e, benchè avesse questi impedimenti, lavorava nondimeno un quadro d'una Leda per quel duca, colorito a tempera di sua mano, che fu cosa divina, come si dirà a suo luogo, e le statue per le sepolture di S. Lorenzo segretamente. Stette Michelagnolo ancora in questo tempo sul monte di S. Miniato forse sei mesi per sollecitare quella fortificazione del monte, perchè, se 'l nemico se ne fusse impadronito, era perduta la città; e così con ogni sua diligenza seguitava queste imprese. Ed in questo tempo seguitò in detta sagrestia l'opera, che di quella restarono, parte finite e parte no, sette statue (99), nelle quali, con le invenzioni dell'architettura delle sepolture, è forza confessare che egli abbia avanzato ogni uomo in queste tre professioni; e ciò ne rendono ancora testimonio quelle statue, che da lui furono abbozzate e finite di marmo, che in tal luogo si veggono; l'una è la nostra Donna, la quale nella sua attitudine sedendo manda la gamba ritta addosso alla manca con

posar ginocchio sopra ginocchio, ed il putto, inforcando le cosce in su quella che è più alta, si storce con attitudine bellissima inverso la madre chiedendo il latte; ed ella con tenerlo con una mano, e con l'altra appoggiandosi, si piega per dargliene: ed, ancora che non siano finite le parti sue, si conosce nell'essere rimasta abbozzata e gradinata nella imperfezione della bozza la perfezione dell'opera. Ma molto più fece stupire ciascuno, che considerando nel fare le sepolture del duca Giuliano e del duca Lorenzo de' Medici egli pensasse che non solo la terra fusse per la grandezza loro bastante a dar loro onorata sepoltura, ma volse che tutte le parti del mondo vi fossero, e che gli mettessero in mezzo e coprissero il lor sepolcro quattro statue, a uno pose la Notte ed il Giorno, all'altro l'Aurora e il Crepuscolo; le quali statue sono con bellissime forme di attitudini, ed artificio di muscoli lavorate, bastanti, se l'arte perduta fosse, a ritornarla nella pristina luce. Vi son, fra l'altre statue, que' due capitani armati, l'uno il pensoso duca Lorenzo nel sembiante della saviezza, con attitudine gambe talmente fatte, che occhio non può veder meglio; l'altro è il duca Giuliano sì fiero con una testa e gola, con incassatura di occhi, profilo di naso, sfenditura di bocca, e capelli sì divini, mani, braccia, ginocchia, e piedi, ed insomma tutto quello che quivi fece è da fare che gli occhi nè stancare, nè saziare vi si possono giammai. Veramente chi risguarda la bellezza de' calzari, e della corazza, celeste lo crede e non mortale. Ma che dirò io dell'Aurora, femmina ignuda, e da fare uscire il maninconico dell'animo, e smarrire lo stile alla scultura, nella quale attitudine si conosce il suo sollecito levarsi sonnacchiosa, svilupparsi dalle piume, perchè pare che nel destarsi ella abbia trovato serrato gli occhi a quel gran duca, onde si storce con amaritudine, dolendosi nella sua continuata bellezza in segno del gran dolore? E che potrò io dire della Notte, statua non rara, ma unica? Chi è quello, che abbia per alcun secolo in tale arte veduto mai statue antiche e moderne così fatte, conoscendosi non solo la quiete di chi dorme, ma il dolore e la malinconia di chi perde cosa onorata e grande. Credasi pure, che questa sia quella Notte, la quale oscuri tutti coloro, che per alcun tempo nella scultura e nel disegno pensavano, non dico di passarlo, ma di paragonarlo giammai. Nella qual figura quella sonnolenza si scorge, che nelle imagini addormentate si vede. Perchè da persone dottissime furono in lode sua fatti molti versi latini e rime volgari, come questi, de' quali non si sà l'autore (100):

La Notte, che tu vedi in sì dolci atti
Dormire, fu da un angelo scolpita
In questo sasso; e, perchè dorme, ha vita;
Destala, se no'l credi, e parleratti.

A'quali, in persona della Notte, rispose Michelagnolo così:

Grato mi è il sonno, e più l'esser di sasso,
Mentre che il danno e la vergogna dura,
Non veder, non sentir, m'è gran ventura:
Però non mi destar;deh parla basso.

E certo se la inimicizia, ch'è tra la fortuna e la virtù, e la bontà d'una e la invidia dell'altra, avesse lasciato condurre tal cosa a fine, poteva mostrare l'arte alla natura, che ella di gran lunga in ogni pensiero l'avanzava (101). Lavorando egli con sollecitudine, e con amore grandissimo tali opere, crebbe (che pur troppo l'impedì il fine) lo assedio di Fiorenza l'anno 1529, il quale fu cagione che poco o nulla egli più vi lavorasse, avendogli i cittadini dato la cura di fortificare, oltre al monte di S. Miniato, la terra, come s'è detto. Conciossiacchè avendo egli prestato a quella repubblica mille scudi, e trovandosi de' Nove della milizia, ufizio deputato sopra la guerra, volse tutto il pensiero e lo animo suo a dar perfezione a quelle fortificazioni (102); e avendola stretta finalmente l'esercito intorno, ed a poco a poco mancata la speranza degli aiuti, e cresciute le difficultà del mantenersi, e parendogli di trovarsi a strano partito, per sicurtà della persona sua si deliberò partire di Firenze ed andarsene a Vinezia senza farsi conoscere per la strada a nessuno (103). Partì dunque segretamente per la via del monte di S. Miniato, che nessuno il seppe, menandone seco Antonio Mini suo creato, e'l Piloto suo amico, ed amico suo fedele, e con essi portarono sul dosso uno imbottito per uno di scudi ne' giubboni; ed a Ferrara condotti, riposandosi, avvenne che, per gli sospetti della guerra e per la lega dello imperatore e del papa che erano intorno a Fiorenza, il duca Alfonso da Este teneva ordini in Ferrara, e voleva sapere segretamente dagli osti che alloggiavano, i nomi di tutti coloro che ogni dì alloggiavano, e la listra de' forestieri, di che nazione si fossero, ogni dì si faceva portare; avvenne dunque, che essendo Michelagnolo quivi con animo di non esser conosciuto, e con li suoi scavalcato, fu ciò per questa via noto al duca, che se ne raìlegrò per esser divenuto amico suo (105). Era quel principe di grande animo, e, mentre che visse, si dilettò continuamente della virtù. Mandò subito alcuni de' primi della sua corte, che per parte di sua Eccellenza in palaz-

zo, e dove era il duca, lo conducessero, ed i cavalli ed ogni sua cosa levassero, e bonissimo alloggiamento in palazzo gli dessero. Michelagnolo trovandosi in forza altrui fu costretto ubbidire, e quel che vender non poteva, donare: ed al duca con coloro andò, senza levare le robe dell'osteria. Perchè fattogli il duca accoglienze grandissime, e doltosi della sua salvatichezza, ed appresso fattogli di ricchi ed onorevoli doni volse con buona provvisione in Ferrara fermarlo. Ma egli, non avendo a ciò l'animo intento, non vi volle restare; e pregatolo almeno che, mentre la guerra durava, non si partisse, il duca di nuovo gli fece offerte di tutto quello che era iu poter suo. Onde Michelagnolo non volendo essere vinto di cortesia, lo ringraziò molto, e, voltandosi verso i suoi due, disse che aveva portato in Ferrara dodici mila scudi, e che, se gli bisognava, erano al piacer suo insieme con esso lui. Il duca lo menò a spasso, come aveva fatto altra volta, per il palazzo, e quivi gli mostrò ciò che aveva di bello, fino a un suo ritratto di mano di Tiziano, il quale fu da lui molto commendato; nè però lo potè mai fermare in palazzo, perchè egli alla osteria volse ritornare. Onde l'oste, che l'alloggiava, ebbe sotto mano dal duca infinite cose da fargli onore, e commissione alla partita sua di non pigliare nulla del suo alloggio. Indi si condusse a Vinegia, dove desiderando di conoscerlo molti gentiluomini, egli, che sempre ebbe poca fantasia che di tale esercizio s'intendessero, si partì di Giudecca, dove era alloggiato, dove si dice che allora disegnò per quella città, pregato dal doge Gritti, il ponte del Rialto (106), disegno rarissimo d'invenzione e d'ornamento. Fu richiamato Michelagnolo con gran preghi alla patria, e fortemente raccomandatogli che non volesse abbandonar l'impresa, e mandatogli salvocondotto. Finalmente vinto dallo amore, non senza pericolo della vita ritornò, ed in quel mentre finì la Leda (107), che faceva come si disse, dimandatagli dal duca Alfonso, la quale fu portata poi in Francia per Anton Mini suo creato. Ed in tanto rimediò al campanile di S. Miniato, torre che offendeva stranamente il campo nimico con due pezzi di artiglieria, di che, voltisi a batterlo con cannoni grossi i bombardieri del campo, l'avevan quasi lacero, e l'arebbono rovinato; onde Michelagnolo con balle di lana e gagliardi materassi sospesi con corde lo armò di maniera, che gli è ancora in piedi. Dicono ancora che nel tempo dell'assedio gli nacque occasione, per la voglia che prima aveva, d'un sasso di marmo di nove braccia venuto da Carrara, che, per gara e concorrenza fra loro, papa Clemente lo aveva dato a Baccio Bandi-

nelli. Ma, per essere tal cosa nel pubblico, Michelagnolo lo chiese al gonfaloniere, ed esso glielo diede, che facesse il medesimo, avendo già Baccio fatto il modello e levato di molta pietra per abbozzarlo; onde fece Michelagnolo un modello (108), il quale fu tenuto maraviglioso, e cosa molto vaga; ma nel ritorno de' Medici fu restituito a Baccio. Fatto lo accordo, Baccio Valoti, commissario del papa, ebbe commissione di far pigliare e mettere al Bargello certi cittadini de' più parziali; e la corte medesima cercò di Michelagnolo a casa, il quale dubitandone s'era fuggito segretamente in casa di un suo grande amico, ove stette molti giorni nascosto (109), tanto che passata la furia, ricordandosi papa Clemente della virtù di Michelagnolo, fe' fare diligenza di trovarlo con ordine che non se gli dicesse niente, anzi che se gli tornasse le solite provvisioni, e che egli attendesse all'opera di S. Lorenzo, mettendovi per provveditore M. Giovambatista Figiovanni, antico servidore di casa Medici e priore di S. Lorenzo (110). Dove assicurato Michelagnolo cominciò, per farsi amico Baccio Valori, una figura di tre braccia di marmo, che era uno Apollo, che si cavava del turcasso una freccia, e lo condusse presso al fine; il quale è oggi nella camera del principe di Fiorenza, cosa rarissima, ancora che non sia finita del tutto (III). In questo tempo essendo mandato a Michelagnolo un gentiluomo del duca Alfonso di Ferrara, che aveva inteso che gli aveva fatto qualcosa rara di sua mano, per non perdere una gioia così fatta, arrivato che fu in Fiorenza, e trovatolo, gli presentò lettere di credenza di quel signore. Dove Michelagnolo, fattogli accoglienze, gli mostrò la Leda dipinta da lui, che abbraccia il Cigno, e Castore e Polluce che uscivano dell'uovo in certo quadro grande dipinto a tempera col fiato; e pensando il mandato del duca al nome che sentiva fuori di Michelagnolo, che dovesse aver fatto qualche gran cosa, non conoscendo nè l'artificio nè l'eccellenza di quella figura, disse a Michelagnolo: Oh questa è una poca cosa. Gli dimandò Michelagnolo, che mestiero fusse il suo, sapendo egli che niuno meglio può dar giudizio delle cose che si fanno, che coloro che vi sono esercitati pur assai drento. Rispose ghignando: Io son mercante, credendo non essere stato conosciuto da Michelagnolo per gentiluomo, e quasi fattosi beffe d'una tal dimanda, mostrando ancora insieme sprezzare l'industria de' Fiorentini. Michelagnolo, che aveva inteso benissimo il parlar così fatto, rispose alla prima: Voi farete questa volta mala mercanzia per il vostro signore; levatevimi dinanzi. E così in quei giorni Anton Mini suo creato, che aveva due sorelle da maritarsi,

gliene chiese, ed egli gliene donò volentieri con la maggior parte de' disegni e cartoni fatti da lui, ch' erano cosa divina: così due casse di modelli con gran numero di cartoni finiti per far pitture, e parte d'opere fatte; che venutogli fantasia d'andarsene in Francia, gli portò seco, e la Leda la vendè al re Francesco per via di mercanti, oggi a Fontanableo, ed i cartoni e disegni andaron male, perchè egli si morì là in poco tempo, e gliene fu rubati (112); dove si privò questo paese di tante e sì utili fatiche, che fu danno inestimabile. A Fiorenza è ritornato poi il cartone della Leda, che l'ha Bernardo Vecchietti (113), e così quattro pezzi di cartoni della cappella, d'ignudi e profeti, condotti da Benvenuto Cellini scultore, oggi appresso agli eredi di Girolamo degli Albizzi. Convenne a Michelagnolo andare a Roma a papa Clemente, il quale benchè adirato con lui, come amico della virtù, gli perdonò ogni cosa, e gli diede ordine che tornasse a Fiorenza, e che la libreria e sagrestia di S. Lorenzo si finissero del tutto: e per abbreviare tal' opera, una infinità di statue, che ci andarono, compartirono in altri maestri (114). Egli n' allogò due al Tribolo, una a Raffaello da Montelupo, ed una a fra Gio: Agnolo frate de' Servi (115), tutti scultori, e gli diede aiuto in esse, facendo a ciascuno i modelli in bozze di terra; laonde tutti gagliardamente lavorarono, ed egli ancora alla libreria faceva attendere, onde si finì il palco di quella d'intagli in legnami con suoi modelli, i quali furono fatti per le mani del Carota e del Tasso Fiorentini, eccellenti intagliatori e maestri, ed ancora di quadro: e similmente i banchi dei libri lavorati allora da Battista del Cinque e Ciapino amico suo, buoni maestri in quella professione: e per darvi ultima fine fu condotto in Fiorenza Giovanni da Udine divino (116), il quale per lo stucco della tribuna insieme con altri suoi lavoranti, ed ancora maestri fiorentini, vi lavorò (117); laonde con sollecitudine cercarono di dare fine a tanta impresa. Perchè volendo Michelagnolo far porre in opera le statue, in questo tempo al papa venne in animo di volerlo appresso di sè, avendo desiderio di fare le facciate della cappella di Sisto, dove egli aveva dipinto la volta a Giulio II suo nipote, nelle quali facciate voleva Clemente che nella principale, dove è l'altare, vi si dipignesse il Giudizio universale, acciò potesse mostrare in quella storia tutto quello che l'arte del disegno poteva fare, e nell' altra dirimpetto sopra la porta principale gli aveva ordinato che vi facesse, quando per la sua superbia Lucifero fu dal cielo cacciato, e precipitati insieme nel centro dello inferno tutti quelli angeli che peccarono con lui; del-

le quali invenzioni molti anni innanzi s'è trovato che aveva fatto schizzi Michelagnolo e varj disegni, un de' quali poi fu posto in opera nella chiesa della Trinità di Roma da un pittore ciciliano, il quale stette molti mesi con Michelagnolo a servirlo e macinar colori. Questa opera è nella croce della chiesa alla cappella di S. Gregorio dipinta a fresco, che, ancora che sia mal condotta, si vede un certo che di terribile e di vario nelle attitudini e groppi di quelli ignudi che piovono dal cielo, e de' cascati nel centro della terra conversi in diverse forme di diavoli molto spaventate e bizzarre, ed è certo capricciosa fantasia. Mentre Michelagnolo dava ordine a far questi disegni e cartoni della prima facciata del Giudizio, non restava giornalmente essere alle mani con gli agenti del duca d'Urbino, dai quali era incaricato aver ricevuto da Giulio II sedici mila scudi per la sepoltura, e non poteva sopportare questo carico, e desiderava finirla un giorno, quantunque ei fusse già vecchio, e volentieri se ne sarebbe stato a Roma, poichè senza cercarla gli era venuta questa occasione, per non tornare più a Fiorenza, avendo molta paura del duca Alessandro de' Medici, il quale pensava gli fusse poco amico: perchè, avendogli fatto intendere per il sig. Alessandro Vitelli che dovesse vedere dove fusse miglior sito per fare il castello e cittadella di Fiorenza, rispose non vi volere andare, se non gli era comandato da papa Clemente. Finalmente fu fatto lo accordo di questa sepoltura (118), e che così finisse in questo modo, che non si facesse più la sepoltura isolata in forma quadra, ma solamente una di quelle facce sole, in quel modo che piaceva a Michelagnolo, e che fusse obbligato a metterci di sua mano sei statue; ed in questo contratto, che si fece col duca d'Urbino, concesse sua Eccellenza che Michelagnolo fusse obbligato a papa Clemente quattro mesi dell' anno o a Fiorenza o dove più gli paresse adoperarlo. Ed ancora che paresse a Michelagnolo d'esser quietato, non finì per questo; perchè, desiderando Clemente di vedere l'ultima prova delle forze della sua virtù, lo faceva attendere al cartone del Giudizio. Ma egli, mostrando al papa di essere occupato in quello, non restava però con ogni poter suo, e segretamente lavorava sopra le statue che andavano a detta sepoltura. Successe l'anno 1533 la morte di papa Clemente (119), dove a Fiorenza si fermò l'opera della sagrestia e libreria, la quale con tanto studio, cercando che si finisse, pure rimase imperfetta. Pensò veramente allora Michelagnolo essere libero, e potere attendere a dar fine alla sepoltura di Giulio II; ma essendo creato Paolo III, non passò molto che fattolo

chiamare a se, oltra al fargli carezze ed offer-
te, lo ricercò che dovesse servirlo, e che lo
voleva appresso di se. Ricusò questo Miche-
lagnolo, dicendo che non poteva fare, essen-
do per contratto obbligato al duca d'Urbino,
fin che fusse finita la sepoltura di Giulio. Il
papa ne prese collora dicendo: Io ho avuto
trent'anni questo desiderio, ed ora, che son
papa, non me lo caverò? Io straccerò il con-
tratto, e son disposto che tu mi serva a ogni
modo. Michelagnolo, veduto questa risoluzio-
ne, fu tentato di partirsi da Roma ed in qual-
che maniera trovar via da dar fine a questa
sepoltura (120). Tuttavia temendo, come pru-
dente, della grandezza del papa, andava pen-
sando trattenerlo e di sodisfarlo di parole,
vedendolo tanto vecchio (121), fin che qual-
cosa nascesse. Il papa, che voleva far fare
qualche opera segnalata a Michelagnolo, andò
un giorno a trovarlo a casa con dieci cardi-
nali, dove e' volse veder tutte le statue della
sepoltura di Giulio, che gli parsono miraco-
lose, e particolarmente il Moisè, che dal car-
dinale di Mantova fu detto che quella sola fi-
gura bastava a onorare papa Giulio; e veduto
i cartoni e disegni, che ordinava per la fac-
ciata della cappella, che gli parvono stupendi,
di nuovo il papa lo ricercò con istanza che
dovesse andare a servirlo, promettendogli che
farebbe che 'l duca d'Urbino si contenterà di
tre statue, e che l'altre si facciau fare con
suoi modelli a altri eccellenti maestri. Per il
che, procurato ciò con gli agenti del duca
Sua Santità, fecesi di nuovo contratto con-
fermato dal duca, e Michelagnolo sponta-
neamente si obbligò pagar le tre statue,
e farla murare; che perciò depositò in sul
banco degli Strozzi ducati mille cinque-
cento ottanta, i quali arebbe potuto fuggire,
e gli parve aver fatto assai a essersi disobbli-
gato di sì lunga e dispiacevole impresa, la
quale egli la fece poi murare in S. Pietro in
Vincola in questo modo. Messe su il primo
imbasamento intagliato con quattro piedi-
stalli che risaltavano in fuori tanto, quanto
prima vi doveva stare un prigione per cia-
scuno, che in quel cambio vi restava una
figura d'un termine; e perchè da basso ve-
niva povero, aveva per ciascun termine messo
a' piedi una mensola che posava a rovescio in
su que'quattro piedistalli. I termini metteva-
no in mezzo tre nicchie, due delle quali era-
no tonde dalle bande, e vi dovevano andare
le vittorie, in cambio delle quali in una mes-
se Lia figliuola di Laban per la vita attiva,
con uno specchio in mano per la considera-
zione si deve'avere per le azioni nostre, e
nell'altra una ghirlanda di fiori per le virtù
che ornano la vita nostra in vita, e dopo la
morte la fanno gloriosa. L'altra fu Rachel sua

sorella per la vita contemplativa, con le mani
giunte, con uu ginocchio piegato, e col volto
par che stia elevata in spirito (122); le quali
statue condusse di sua mano Michelagnolo in
meno di un anno. Nel mezzo è l'altra nicchia,
ma quadra, che questa doveva essere nel pri-
mo disegno una delle porte che entravano nel
tempietto ovato della sepoltura quadrata.
Questa essendo diventata nicchia vi è posto
in sur un dado di marmo la grandissima e
bellissima statua di Moisè, della quale abba-
stanza si è ragionato. Sopra le teste de' ter-
mini, che fan capitello, è architrave, fregio,
e cornice, che risalta sopra i termini, inta-
gliato con ricchi fregi e fogliami, uovoli e
dentelli, ed altri ricchi membri per tutta l'o-
pera; sopra la quale cornice si muove un al-
tro ordine pulito senza intagli di altri ma va-
riati termini, corrispondendo a dirittura a
que' primi a uso di pilastri con varie moda-
nature di cornice, e per tutto questo ordine
che accompagna ed obbedisce a quegli disot-
to, vi viene un vano simile a quello che fa
nicchia come quella dov'è ora il Moisè, nel
quale è posato su'risalti della cornice una
cassa di marmo con la statua di papa Giulio
a giacere, fatta da Maso dal Bosco sculto-
re (123), e dritto nella nicchia è una nostra
Donna che tiene il figliuolo in collo, condot-
ta da Scherano da Settignano, scultore, col
modello di Michelagnolo, che sono assai ra-
gionevoli statue: ed in due altre nicchie qua-
dre sopra la Vita attiva e la contemplativa
sono due statue maggiori, un profeta ed una
sibilla a sedere, che ambedue fur fatte da
Raffaello da Montelupo, come s'è detto nella
vita di Baccio suo padre, che fur condotte con
poca satisfazione di Michelagnolo. Ebbe per
ultimo finimento questa opera una cornice
varia, che risaltava, come disotto, per tutto,
e sopra i termini era per fine candellieri di
marmo, e nel mezzo l'arme di papa Giulio,
e sopra il profeta, e la sibilla; nel vano della
nicchia vi fece per ciascuna una finestra per
comodità di quei frati che ufiziano nella chie-
sa, avendovi fatto il coro dietro, che servono,
dicendo il divino uffizio, a mandare le voci
in chiesa ed a vedere celebrare. E nel vero
che tutta questa opera è tornata benissimo,
ma non già a gran pezzo come era ordinato il
primo disegno (124).

Risolvessi Michelagnolo, poichè non pote-
va fare altro, di servire papa Paolo, il quale,
volle che proseguisse l'ordinatogli da Cle-
mente senza alterare niente l'invenzione o
concetto che gli era stato dato, avendo rispetto
alla virtù di quell' uomo, al quale portava
tanto amore e riverenza, che non cercava se
non piacergli, come ne apparve segno, che
desiderando Sua Santità sotto il Iona di cap-

pella, ove era prima l'arme di papa Giulio II, mettervi la sua, essendone ricerco per non far torto a Giulio ed a Clemente non ve la volse porre, dicendo non istar bene, e ne restò Sua Santità satisfatto, per non gli dispiacere, e conobbe molto bene la bontà di quell'uomo, quanto tirava dietro all'onesto ed al giusto senza rispetto e adulazione, cosa che i signori son soliti provar di rado. Fece dunque Michelagnolo fare, che non vi era prima, una scarpa di mattoni, ben murati e scelti e ben cotti, alla facciata di detta cappella, e volse che pendesse dalla sommità di sopra un mezzo braccio, perchè nè polvere nè altra bruttura si potesse fermare sopra. Nè verrò a' particolari dell'invenzione, o componimento di questa storia, perchè se n'è ritratte e stampate tante e grandi e piccole, che e' non par necessario perdervi tempo a descriverla (125). Basta che si vede, che l'intenzione di questo uomo singulare non ha voluto entrare in dipingere altro, che la perfetta e proporzionatissima composizione del corpo umano ed in diversissime attitudini; non sol questo, ma insieme gli affetti delle passioni e contentezza dell'animo, bastandogli satisfare in quella parte nel che è stato superiore a tutti i suoi artefici, e mostrare la via della gran maniera, e degli ignudi, e quanto e'sappia nelle difficultà del disegno; e finalmente ha aperto la via alla facilità di questa arte nel principale suo intento, che è il corpo umano, ed attendendo a questo fin solo, ha lassato da parte un vaghezze de'colori, i capricci, e le nuove fantasie di certe minuzie e delicatezze, che da molti altri pittori non sono interamente, e forse non senza qualche ragione, state neglette. Onde qualcuno, non tanto fondato nel disegno, ha cerco con la varietà delle tinte ed ombre di colori, e con bizzarre, varie, e nuove invenzioni, ed in somma con questa altra via farsi luogo fra i primi maestri. Ma Michelagnolo, stando saldo sempre nella profondità dell'arte, ha mostro a quelli, che sanno assai, come dovevano arrivare al perfetto. E per tornare alla storia, aveva già condotto Michelagnolo a fine più di tre quarti dell'opera, quando andò papa Paolo a vederla; perchè M. Biagio da Cesena, maestro delle ceremonie e persona scrupolosa, che era in cappella col papa, dimandato quel che gliene paresse, disse essere cosa disonestissima in un luogo tanto onorato avervi fatto tanti ignudi, che sì disonestamente mostrano le loro vergogne, e che non era opera da cappella di papa, ma da stufe e d'osterie; dispiacendo questo a Michelagnolo, e volendosi vendicare, subito che fu partito lo ritrasse di naturale, senza averlo altrimenti innanzi, nello inferno nella figura di Minos, con una gran serpe avvolta alle gambe fra un monte di diavo-

li (126). Nè bastò il raccomandarsi di M. Biagio al papa ed a Michelagnolo che la levasse, che pure ve la lassò per quella memoria, dove ancor si vede (127). Avvenne in questo tempo che egli cascò di non poco alto dal tavolato di questa opera, e fattosi male a una gamba, per lo dolore, e per la collora da nessuno non volse esser medicato. Per il che trovandosi allora vivo maestro Baccio Rontini (128), Fiorentino, amico suo e medico capriccioso e di quella virtù molto affezionato, venendogli compassione di lui gli andò un giorno a picchiare a casa, e non gli essendo risposto da'vicini nè da lui, per alcune vie segrete cercò tanto di salire, che a Michelagnolo di stanza in stanza pervenne, il quale era disperato. Laonde maestro Baccio, finchè egli guarito non fu, non lo volle abbandonare giammai, nè spiccaisegli d'intorno. Egli, di questo male guarito, e ritornato all'opera, ed in quella di continuo lavorando, in pochi mesi a ultimo fine la ridusse, dando tanta forza alle pitture di tal'opera, che ha verificato il detto di Dante: *Morti li morti, i vivi parean vivi;* e quivi si conosce la miseria dei dannati, e l'allegrezza de'beati. Onde, scoperto questo Giudizio, mostrò non solo essere vincitore de'primi artefici, che lavorato vi avevano, ma ancora nella volta, che egli tanto celebrata aveva fatta, volse vincere se stesso, ed in quella di gran lunga passatosi superò se medesimo, avendosi egli immaginato il terrore de'quei giorni, dove egli ha rappresentare, per più pena di chi non è ben vissuto, tutta la passione di Gesù Cristo, facendo portare in aria da diverse figure ignude la croce, la colonna, la lancia, la spugna, i chiodi, e la corona con diverse e varie attitudini molto difficilmente condotte a fine nella facilità loro. Evvi Cristo, il quale, sedendo (129), con faccia orribile e fiera ai dannati si volge, maledicendogli, non senza gran timore della nostra Donna, che, ristrettasi nel manto, ode e vede tanta rovina. Sonvi infinitissime figure, che gli fanno cerchio, di profeti, di apostoli, e particolarmente Adamo e S. Pietro, i quali si stimano che vi sien messi l'uno per l'origine prima delle genti venute al giudizio, l'altro per essere stato il primo fondamento della cristiana religione. A'piedi gli è un S. Bartolommeo bellissimo, il qual mostra la pelle scorticata. Evvi similmente uno ignudo di S. Lorenzo; oltra che senza numero sono infinitissimi santi e sante, ed altre figure, maschi e femmine intorno, appresso, e discosto, i quali si abbracciano e fannosi festa, avendo per grazia di Dio, e per guiderdone delle opere loro, la beatitudine eterna. Sono sotto i piedi di Cristo i sette angeli scritti da S. Giovanni evangelista con le sette trombe, che,

sonando a sentenza, fanno arricciare i capelli a chi gli guarda, per la terribilità che essi mostrano nel viso, e fra gli altri i son due angeli, che ciascuno ha il libro delle vite in mano; ed appresso, non senza bellissima considerazione, si veggono i sette peccati mortali da una banda combattere in forma di diavoli, e tirar giù allo inferno l'anime, che volano al cielo con attitudini bellissime, e scorti molto mirabili. Nè ha restato nella resurrezione de' morti mostrare al mondo, come essi della medesima terra ripigliano l'ossa e la carne, e come da altri vivi aiutati vanno volando al cielo, che da alcune anime già beate è lor porto aiuto, non senza vedersi tutte quelle parti di considerazioni, che a una tanta opera, come quella, si possa stimare che si convenga; perchè per lui si è fatto studii e fatiche d'ogni sorte, apparendo egualmente per tutta l'opera, come chiaramente e particolarmente ancora nella barca di Caronte si dimostra, il quale con attitudine disperata l'anime tirate dai diavoli giù nella barca batte col remo ad imitazione di quello che espresse il suo famigliarissimo Dante quando disse:

Caron demonio con occhi di bragia,
Loro accennando, tutte le raccoglie:
Batte col remo qualunque si adagia.

Nè si può immaginare quanto di varietà sia nelle teste di que' diavoli, mostri veramente d'inferno. Nei peccatori si conosce il peccato e la tema insieme del danno eterno. Ed oltra a ogni bellezza straordinaria è il vedere tanta opera sì unitamente dipinta e condotta, che ella pare fatta in un giorno, e con quella fine, che mai minio nessuno si condusse talmente. E nel vero la moltitudine delle figure, la terribilità e grandezza dell'opera è tale, che non si può descrivere, essendo piena di tutti i possibili umani affetti, ed avendogli tutti maravigliosamente espressi. Avvengachè i superbi, gl'invidiosi, gli avari, i lussuriosi, e gli altri così fatti si riconoscono agevolmente da ogni bello spirito, per avere osservato ogni decoro sì d'aria, sì d'attitudini, e sì d'ogni altra naturale circostanza nel figurarli; cosa che, sebbene è maravigliosa e grande, non è stata impossibile a questo uomo, per essere stato sempre accorto e savio, ed aver visto uomini assai, ed acquistato quella cognizione con la pratica del mondo che fanno i filosofi con la speculazione e per gli scritti. Talchè chi giudizioso, e nella pittura intendente si trova, vede la terribilità dell'arte ed in quelle figure scorge i pensieri e gli affetti, i quali mai per altro che per lui non furono dipinti. Così vede ancora quivi come si fa il variare delle tante attitudini negli strani e diversi gesti di giovani, vecchi, maschi, femmine, nei quali a chi non si mostra il terrore dell'arte insieme con quella grazia che egli aveva dalla natura? Perchè fa scuotere i cuori di tutti quegli che non son saputi, come di quegli che sanno in tal mestiero. Vi sono gli scorti che paiono di rilievo, e con la unione la morbidezza; e la finezza nelle parti delle dolcezze da lui dipinte mostra veramente come hanno da essere le pitture fatte da buoni e veri pittori, e vedesi nei contorni delle cose girate da lui per una via, che da altri che da lui non potrebbero esser fatte, il vero giudizio e la vera dannazione e resurrezione. E questo nell'arte nostra è quello esempio e quella gran pittura mandata da Dio agli uomini in terra, acciocchè veggano come il fato (130), quando gli intelletti dal supremo grado in terra discendono, ed hanno in essi infusa la grazia e la divinità del sapere. Questa opera mena pigioni legati quelli che di sapere l'arte si persuadono; e nel vedere i segni da lui tirati ne' contorni, di che cosa essa sia sia, trema e teme ogni terribile spirito, sia quanto si voglia carico di disegno; e mentre che si guardano le fatiche dell'opera sua, i sensi si stordiscono solo a pensare che cosa possono essere le altre pitture fatte, e che si faranno. E veramente felice chiamare si puote, e felicità della memoria di chi ha visto questa veramente stupenda maraviglia del secol nostro. Beatissimo e fortunatissimo Paolo III, poichè Dio consentì che sotto la protezione tua si ripari il vanto che daranno alla memoria sua e di te le penne degli scrittori! Quanto acquistano i meriti tuoi per le sue virtù! Certo fato bonissimo nasce a questo secolo nel suo nascere gli artefici, da che hanno veduto squarciato il velo delle difficultà di quello che si può fare ed immaginare nelle pitture e sculture e architetture fatte da lui. Penò a condurre questa opera otto anni, e la scoperse l'anno 1541 (credo io) il giorno di Natale, con stupore e maraviglia di tutta Roma, anzi di tutto il mondo; ed io che quell'anno andai a Roma per vederla, che ero a Vinezia, ne rimasi stupito. Aveva Papa Paolo fatto fabbricare, come s'è detto, da Antonio da Sangallo al medesimo piano una cappella chiamata la Paolina a imitazione di quella di Niccola V. (131), nella quale deliberò che Michelagnolo vi facesse due storie grandi in due quadroni, che in una fece la conversione di S. Paolo con Gesù Cristo in aria e moltitudine di angeli ignudi con bellissimi moti, e di sotto l'essere sul piano di terra cascato stordito e spaventato Paolo da cavallo con i suoi soldati attorno, chi attento a sollevarlo, altri, storditi dalla voce e splendore di Cristo, in varie e belle attitudini e movenze

ammirati e spaventati si fuggono, ed il cavallo che, fuggendo par che dalla velocità del corso ne meni via chi cerca ritenerlo; e tutta questa storia è condotta con arte e disegno straordinario. Nell' altra è la crocifissione di S. Piero, il quale è confitto i, nudo sopra la croce, che è una figura rara, mostrando i crocifissori, mentre hanno fatto in terra una buca, volere alzare in alto la croce acciò rimanga crocifisso co' piedi all' aria, dove sono molte considerazioni notabili e belle (132). Ha Michelagnolo atteso solo, come si è detto altrove, alla perfezione dell'arte, perchè ne paesi vi sono, nè alberi, nè casamenti, nè anche certe varietà e vaghezze dell' arte vi si veggono, perchè non vi attese mai, come quegli che forse non voleva abbassare quel suo grande ingegno in simil cose. Queste furono l' ultime pitture condotte da lui d' età d' anni settantacinque, e secondo che egli mi diceva, con molta sua gran fatica, avvengachè la pittura, passata una certa età, e massimamente il lavorare in fresco, non è arte da vecchi. Ordinò Michelagnolo che con i suoi disegni Perino del Vaga, pittore eccellentissimo, facesse la volta di stucchi e molte cose di pittura, e così era ancora la volontà di papa Paolo III, che, mandandolo poi per la lunga, non se ne fece altro: come molte cose restano imperfette, quando per colpa degli artefici irresoluti, quando de' principi poco accurati a sollecitargli. Aveva papa Paolo dato principio a fortificare Borgo, e condotto molti signori con Antonio da Sangallo a questa dieta; dove volse che intervenisse ancora Michelagnolo, come quegli che sapeva che le fortificazioni fatte intorno al monte di S. Miniato a Fiorenza erano state ordinate da lui; e, dopo molte dispute, fu domandato del suo parere. Egli, che era d'opinione contraria al Sangallo ed a molti altri, lo disse liberamente: dove il Sangallo gli disse, che era sua arte la scultura e pittura, non le fortificazioni. Rispose Michelagnolo che di quelle ne sapeva poco; ma che nel fortificare, col pensiero che lungo tempo ci aveva avuto sopra, con la sperienza di quel che aveva fatto, gli pareva sapere più che non aveva saputo nè egli nè tutti que' di casa sua, mostrandogli in presenza di tutti che ci aveva fatto molti errori: e moltiplicando di quà, e di là le parole, il papa ebbe a por silenzio, e non molto che e' portò disegnata tutta la fortificazione di Borgo, che a perse gli occhi a tutto quello che s' è ordinato e fatto poi; e fu cagione che il portone di S. Spirito, che era vicino al fine, ordinato dal Sangallo, rimase imperfetto. Non poteva lo spirito e la virtù di Michelagnolo restare senza far qualcosa; e, poichè non poteva di-

pignere, si mise attorno a un pezzo di marmo per cavarvi dentro quattro figure tonde maggiori che 'l vivo, facendo in quello Cristo morto, per dilettazione e passar tempo, e, come egli diceva, perchè l' esercitarsi col mazzuolo lo teneva sano del corpo. Era questo Cristo, come deposto di croce, sostenuto dalla nostra Donna, entrandoli sotto ed aiutando con atto di forza Nicodemo fermato in piede, e da una delle Marie che lo aiuta, vedendo mancato la forza nella Madre, che vinta dal dolore non può reggere; nè si può vedere corpo morto simile a quel di Cristo, che, cascando colle membra abbandonate, fa attitudini tutte differenti, non solo degli altri suoi, ma di quanti se ne fecion mai: opera faticosa, rara in un sasso, e veramente divina; e questa, come si dirà di sotto, restò imperfetta, ed ebbe molte disgrazie, ancoraché egli avesse avuto animo che ella dovesse servire per la sepoltura di lui a piè di quello altare, dove e' pensava di porla (133).

· Avvenne che l'anno 1546 morì Antonio da, Sangallo, onde mancato chi guidasse la fabbrica di S. Pietro, furono vari pareri tra i deputati di quella col papa, a chi dovessino darla. Finalmente credo che Sua Santità spirato da Dio si risolvè di mandare per Michelagnolo, e ricercatolo di metterlo in suo luogo, lo ricusò, dicendo, per fuggire questo peso, che l' architettura non era arte sua propria. Finalmente non giovando i preghi; il papa gli comandò che l' accettasse. Dove con sommo suo dispiacere, e contra sua voglia, bisognò che egli entrasse a quella impresa; ed un giorno fra gli altri andando egli in S. Pietro, a vedere il modello di legname che aveva fatto il Sangallo e la fabbrica per esaminarla, vi trovò tutta la setta Sangallesca che fattasi innanzi, il meglio che seppono, dissono a Michelagnolo che si rallegravano, che il carico di quella fabbrica avesse a essere suo, e che quel modello era un prato che non vi mancherebbe mai da pascere. Voi dite il vero, rispose loro Michelagnolo, volendo inferire (come e' dichiarò così a un amico) per le pecore e buoi che non intendono l' arte; ed, usò dir poi pubblicamente, che il Sangallo, l' aveva condotta cieca di lumi, e che aveva di fuori troppi ordini di colonne. l' un sopra, l' altro, e che con tanti risalti, aguglie, e tritumi di membri, teneva molto più dell' opera tedesca, che del buon modo antico, o della vaga e bella maniera moderna; ed oltre a questo, che e' si poteva risparmiare cinquanta anni di tempo a finirla, e più di trecentomila scudi di spesa, e condurla con più maestà e grandezza e facilità e maggior disegno di ordine, bellezza e comodità; e lo mostrò poi in un modello che e' fece per ridurlo

a quella forma che si vede oggi condotta l' opera, e fe' conoscere quel che e' diceva esser verissimo. Questo modello gli costò venticinque scudi, e fu fatto in quindici dì: quello del Sangallo passò, come s' è detto, quattromila, e durò molti anni (134); e da questo ed altro modo di fare si conobbe che quella fabbrica era una bottega ed un traffico da guadagnare, il quale si andava prolungando, con intenzione di non finirlo, ma da chi se l' avesse presa per incetta. Questi modi non piacevano a questo uomo dabbene, e per levarsegli d' attorno, mentre che 'l papa lo forzava a pigliare l' ufizio dello architettore di quella opera, disse loro un giorno apertamente, che eglino si aiutassino con gli amici, e facessino ogni opera che c' non entrasse in quel governo: perchè, se egli avesse avuto tal cura, non voleva in quella fabbrica nessuno di loro; le quali parole dette in pubblico l'ebbero per male, come si può credere, e furono cagione che gli posono tanto odio, il quale crescendo ogni dì nel vedere mutare tutto quell' ordine drento e fuori, che non lo lassarono mai vivere, ricercando ogni dì varie e nuove invenzioni per travagliarlo, come si dirà a suo luogo.

Finalmente papa Paolo gli fece un motuproprio, come lo creava capo di quella fabbrica con ogni autorità, e che e' potesse fare e disfare quel che v' era, crescere e scemare e variare a suo piacimento ogni cosa; e volse che il governo de' ministri tutti dependesse dalla volontà sua; dove Michelagnolo, visto tanta sicurtà e fede del papa verso di lui, volse per mostrare la sua bontà che fusse dichiarato nel motuproprio, come egli serviva la fabbrica per l' amor di Dio, e senza alcun premio, sebbene il papa gli aveva prima dato il passo di Parma del fiume, che gli rendeva da secento scudi (135), che lo perdè nella morte del duca Pier Luigi Farnese, e per scambio gli fu dato una cancelleria di Rimini di manco valore, di che non mostrò curarsi; ed ancora che il papa gli mandasse più volte danari per tal provvisione, non gli volse accettar mai, come ne fanno fede M. Alessandro Ruffini cameriere allora di quel papa, e M. Pier Giovanni Aliotti vescovo di Furlì (136). Finalmente fu dal papa approvato' il modello che aveva fatto Michelagnolo, che ritirava S. Pietro a minor forma, ma sì bene a maggior grandezza, con satisfazione di tutti quelli che hanno giudizio, ancorachè certi che fanno professione d' intendenti (ma in fatti non sono) non lo approvano. Trovò che i quattro pilastri principali fatti da Bramante, e lassati da Antonio da Sangallo, che avevano a reggere il peso della tribuna, erano deboli, i quali egli parte riempiè, facendo due

chiocciole, o lumache da lato (137), nelle quali sono scale piane, per le quali i somari vi salgono a portare fino in cima tutte le materie, e parimente gli uomini vi possono ire a cavallo infino in sulla cima del piano degli archi. Condusse la prima cornice sopra gli archi di trevertini, che gira in tondo, che è cosa mirabile, graziosa, e molto varia dall'altre, nè si può far meglio in quel genere. Diede principio alle due nicchie grandi della crociera; e, dove prima per ordine di Bramante, Baldassarre, e Raffaello, come s' è detto, verso Campo Santo vi facevano otto tabernacoli, e così fu seguitato poi del Sangallo, Michelagnolo gli ridusse a tre, e di drento tre cappelle, e sopra con la volta di trevertini e ordine di finestre vive di lumi, che hanno forma varia e terribile grandezza; le quali, poichè sono in essere e van fuori in stampa, non solamente tutti i disegni di esse di Michelagnolo, ma quelli del Sangallo ancora, non mi metterò a descrivere, per non essere necessario altrimenti (138); basta che egli con ogni accuratezza si messe a far lavorare per tutti que' luoghi dove la fabbrica si aveva a mutare d' ordine, a cagione ch' ella si fermasse stabilissima, di maniera che ella non potesse essere mutata mai più da altri: provvedimento di savio e prudente ingegno, perchè non basta il far bene, se non si assicura ancora, poichè la presunzione e l'ardire di chi gli pare sapere, s' egli è creduto più alle parole che a' fatti, e talvolta il favore di chi non intende, può far nascere di molti inconvenienti. Aveva il popolo romano, col favore di quel papa, desiderio di dare qualche bella, utile, e comoda forma al Campidoglio, ed accomodarlo di ordini, di salite, di scale a sdruccioli, e con iscaglioni, e con ornamenti di statue antiche che vi erano per abbellire quel luogo, e fu ricerco per ciò di consiglio Michelagnolo, il quale fece loro un bellissimo disegno e molto ricco, nel quale da quella parte, dove sta il senatore, che è verso levante, ordinò di trevertini una facciata ed una salita di scale che da due bande salgono per trovare un piano, per il quale s'entra nel mezzo della sala di quel palazzo con ricche rivolte piene di balaustri varj, che servono per appoggiatoj e per parapetti. Dove per arricchirla dinanzi vi fece mettere i due fiumi a giacere, antichi di marmo sopra a alcuni basamenti, uno de' quali è il Tevere, l' altro è il Nilo, di braccia nove l' uno, cosa rara (139), e nel mezzo ha da ire in una gran nicchia un Giove. Seguitò dalla banda di mezzogiorno, dove è il palazzo de' Conservatori, per riquadrarlo, una ricca e varia facciata con una loggia da piè piena di colonne e nicchie, dove vanno molte statue antiche,

ed attorno sono varj ornamenti e di porte e finestre, che già n' è posto una parte; e dirimpetto a questa ne ha a seguitare un' altra simile di verso tramontana sotto Araceli, e dinanzi una salita di bastioni di verso ponente, qual sarà piana con un ricinto e parapetto di balaustri, dove sarà l' entrata principale, con un ordine e basamenti, sopra i quali va tutta la nobiltà delle statue, di che oggi è così ricco il Campidoglio. Nel mezzo della piazza in una basa in forma ovale è posto il cavallo di bronzo tanto nominato, su 'l quale è la statua di Marco Aurelio (140), la quale il medesimo papa Paolo fece levare dalla piazza di Laterano, ove l' aveva posta Sisto IV; il quale edifizio riesce tanto bello oggi, che egli è degno d' essere connumerato fra le cose degne che ha fatto Michelagnolo, ed è oggi guidato, per condurlo a fine, da M. Tommaso de' Cavalieri, gentiluomo romano, che è stato ed è de' maggiori amici che avesse mai Michelagnolo, come si dirà più basso (141). Aveva papa Papa III fatto tirare innanzi al Sangallo, mentre viveva, il palazzo di casa Farnese, ed avendovisi a porre in cima il cornicione, per il fine del tetto della parte di fuori, volse che Michelagnolo con suo disegno ed ordine lo facesse; il quale, non potendo mancare a quel papa, che lo stimava e accarezzava tanto, fece fare un modello di braccia sei di legname della grandezza che aveva a essere, e quello in su uno de' canti del palazzo fe' porre, che mostrasse in effetto quel che aveva a essere l' opera; che piaciuto a Sua Santità, ed a tutta Roma, è stato poi condotto, quella parte che se ne vede, a fine, riuscendo il più bello e 'l più vario di quanti' se ne sieno mai visti o antichi o moderni (142), e da questo, poi che 'l Sangallo morì, volse il papa che avesse Michelagnolo cura parimente di quella fabbrica, dove egli fece il finestrone di marmo con colonne bellissime di mischio che è sopra la porta principale del palazzo, con un' arme grande bellissima, e varia di marmo, di papa Paolo III fondatore di quel palazzo. Seguitò di dentro, dal primo ordine in su del cortile di quello, gli altri due ordini con le più belle, varie, e graziose finestre ed ornamenti ed ultimo cornicione, che si sien visti mai; laddove per le fatiche ed ingegno di quell' uomo è oggi diventato il più bel cortile di Europa (143). Egli allargò e fe' maggior la sala grande, e diede ordine al ricetto dinanzi, e con vario e nuovo modo di sesto in forma di mezzo ovato fece condurre le volte di detto ricetto; e perchè s' era trovato in quell' anno alle terme Antoniane un marmo di braccia sette per ogni verso, nel quale era stato dagli antichi intagliato Ercole (144), che sopra un monte

teneva il toro per le corna, con un' altra figura in aiuto suo, ed intorno a quel monte varie figure di pastori, ninfe, ed altri animali, opera certo di straordinaria bellezza, per vedersi perfette figure in un sodo solo e senza pezzi, che fu giudicato servire per una fontana, Michelagnolo consigliò che si dovesse condurre nel secondo cortile, e quivi restaurarlo per fargli nel medesimo modo gettare acque: che tutto piacque; la quale opera è stata fino a oggi da que' signori Farnesi fatta restaurare con diligenza per tale effetto, ed allora Michelagnolo ordinò che si dovesse a quella dirittura fare un ponte, che attraversasse il fiume del Tevere, acciò si potesse andare da quel palazzo in Trastevere a un altro lor giardino e palazzo, perchè, per la dirittura della porta principale che volta in Campo di Fiore, si vedesse a una occhiata il cortile, la fonte, strada Iulia, ed il ponte, e la bellezza dell' altro giardino, fino all' altra porta che riuscía nella strada di Trastevere: cosa rara e degna di quel pontefice, e della virtù, giudizio, e disegno di Michelagnolo. E perchè l' anno 1547 morì Bastiano Viniziano frate del Piombo, e disegnando papa Paolo che quelle statue antiche per il suo palazzo si restaurassino, Michelagnolo favorì volentieri Guglielmo dalla Porta scultore milanese, il quale, giovane di speranza, dal suddetto fra Bastiano era stato raccomandato a Michelagnolo, che, piaciutogli il far suo, lo messe innanzi a papa Paolo per acconciare dette statue (145), e la cosa andò sì innanzi, che gli fece dare Michelagnolo l' ufizio del Piombo; che dato poi ordine al restaurarle, come se ne vede ancora oggi in quel palazzo, dove fra Guglielmo scordatosi de' benefizj ricevuti, fu poi uno de' contrarj a Michelagnolo. Successe l' anno 1549 la morte di Paolo III, dove, dopo la creazione di papa Giulio III, il cardinale Farnese ordinò fare una gran sepoltura a papa Paolo suo antecessore per le mani di fra Guglielmo, il quale avendo ordinato di metterla in S. Pietro sotto il primo arco della nuova chiesa sotto la tribuna, che impediva il piano di quella chiesa, e non era in verità il luogo suo, e perchè Michelagnolo consigliò giudiziosamente che là non poteva nè doveva stare, il frate gli prese odio, credendo che lo facesse per invidia; ma ben s' è poi accorto che gli diceva il vero, e che il mancamento è stato da lui, che ha avuto la comodità, e non l' ha finita, come si dirà altrove, ed io ne fo fede. Avvengachè l' anno 1550 io fussi, per ordine di papa Giulio III, andato a Roma a servillo, e volentieri per godermi Michelagnolo, fui per tal consiglio adoperato; dove Michelagnolo desiderava che tal sepoltura si

mettesse in una delle nicchie, dove è oggi la colonna degli spiritati, che era il luogo suo, ed io mi ero adoperato, che Giulio III si risolveva, per corrispondenza di quella opera, far la sua nell' altra nicchia col medesimo ordine che quella di papa Paolo; dove il frate, che la prese in contrario, fu cagione che la sua non s' è mai poi finita (146), e che quella di quell' altro pontefice non si facesse; che tutto fu pronosticato da Michelagnolo. Voltossi papa Giulio a far fare quell' anno nella chiesa di S. Piero a Montorio una cappella di marmo con due sepolture per Antonio cardinale de' Monti suo zio, e per M. Fabiano avo del papa, primo principio della grandezza di quella casa illustre; della quale avendo il Vasari fatto disegni e modelli, papa Giulio, che stimò sempre la virtù di Michelagnolo, ed amava il Vasari, volse che Michelagnolo ne facesse il prezzo fra loro; ed il Vasari supplicò il papa a far che Michelagnolo ne pigliasse la protezione; e perchè il Vasari aveva proposto per gl' intagli della opera Simon Mosca, e per le statue Raffael Montelupo, consigliò Michelagnolo che non vi si facesse intagli di fogliami, nè manco ne' membri dell' opera di quadro, dicendo che, dove vanno figure di marmo, non ci vuol essere altra cosa. Per il che il Vasari dubitò che non lo facesse perchè l' opera rimanesse povera; ed in effetto poi, quando e' la vede finita, confessò ch' egli avesse avuto giudizio, e grande (147). Non volse Michelagnolo che il Montelupo facesse le statue, avendo visto quanto s' era portato male nelle sue statue della sepoltura di Giulio II, e si contentò più presto ch' elle fussino date a Bartolommeo Ammannati, quale il Vasari aveva messo innanzi, ancorchè il Buonarroto avesse un poco d' sdegno particolare seco e con Nanni di Baccio Bigio, nato, se ben si considera, da leggier cagione, essendo giovanetti, mossi dall' affezione dell' arte più che per offenderlo, avevano industriosamente, entrando in casa, levati a Anton Mini, creato di Michelagnolo, molte carte disegnate, che dipoi per via del magistrato de' signori Otto gli furon rendute tutte, nè volse, per intercessione di M. Giovanni Norchiati canonico di S. Lorenzo (148), amico suo, fargli dare altro gastigo. Dove il Vasari, ragionandogli Michelagnolo di questa cosa, gli disse ridendo che gli pareva che non meritassino biasimo alcuno, e che, s' egli avesse potuto, arebbe non solamente toltogli parecchi disegni, ma l' arebbe spogliato di tutto quel che egli avesse potuto avere di sua mano, solo per imparare l' arte, che s' ha da volere bene a quelli che cercan la virtù, e premiargli ancora, perchè non si hanno questi a trattare come quelli che van-

no rubando i danari, le robe, e l' altre cose importanti; or così si recò la cosa in burla. Fu ciò cagione che a quella opera di Moutorio si diede principio, e che il medesimo anno il Vasari e lo Ammannato andarono a far condurre i marmi da Carrara a Roma, per far detto lavoro. Era in quel tempo ogni giorno il Vasari con Michelagnolo, dove una mattina il papa dispensò per amorevolezza ambidue, che, facendo le sette chiese a cavallo, ch' era l' anno santo ricevessino il perdono a doppio; dove nel farle ebbono fra l' una e l' altra chiesa molti utili e belli ragionamenti dell' arte ed industriosi, che 'l Vasari ne distese un dialogo, che a migliore occasione si manderà fuori con altre cose attenenti all' arte (149). Autenticò papa Giulio III quell' anno il motuproprio di papa Paolo III sopra la fabbrica di S. Pietro: ed ancora che gli fusse detto molto male dai fautori della setta Sangallesca per conto della fabbrica di S. Pietro, per allora non ne volse udire niente quel papa, avendogli (come era vero) mostro il Vasari che egli aveva dato la vita a quella fabbrica, ed operò con Sua Santità che quella non facesse cosa nessuna attenente al disegno senza il giudicio suo, che l' osservò sempre: perchè nè alla vigna Iulia fece cosa alcuna senza il suo consiglio, nè in Belvedere, dove si rifece la scala che v' è ora in cambio della mezza tonda che veniva innanzi, saliva otto scaglioni, ed altri otto in giro entrava in dentro, fatta già da Bramante, che era posta nella maggior nicchia in mezzo Belvedere; Michelagnolo vi disegnò e fe' fare quella quadra con balaustri di peperigno, che vi è ora molto bella. Aveva il Vasari quell' anno finito di stampare l' opera delle vite de' pittori, scultori, ed architettori in Fiorenza, e di niuno de' vivi aveva fatto la vita, ancorchè ci fusse de' vecchi, se non di Michelagnolo; e così gli presentò l' opera, che la ricevè con molta allegrezza: dove molti ricordi di cose aveva avuto dalla voce sua il Vasari, come da artefice più vecchio e di giudizio, e non andò guari che, avendola letta, gli mandò Michelagnolo il presente sonetto fatto da lui, il quale mi piace in memoria delle sue amorevolezze porre in questo luogo:

Se con lo stile e co' colori avete,
 Alla natura pareggiato l' arte,
 Anzi a quella scemato il pregio in parte,
 Che 'l bel di lei più bello a noi rendete,
Poichè con dotta man posto vi sete
 A più degno lavoro, a vergar carte, (150),
 Quel che vi manca, a lei di pregio in parte,
 Nel dar vita ad altrui, tutto togliete.
Che se secolo alcuno omai contese
 In far bell' opre, almen cedale, poi

Che convien ch' al prescritto fine arrive.
Or le memorie altrui, già spente, accese
 Tornando, fate or che fien quelle, e voi,
Malgrado d' essa, eternalmente vive.

Partì il Vasari per Fiorenza, e lassò la cura a'Michelagnolo del fare fondare a Montorio. Era M. Bindo Altoviti, allora consolo della nazione fiorentina (151), molto amico del Vasari, che in su questa occasione gli disse che sarebbe bene di far condurre questa opera nella chiesa di S. Giovanni de' Fiorentini, e che ne aveva già parlato con Michelagnolo, il quale favorirebbe la cosa, e sarebbe questo cagione di dar fine a quella chiesa. Piacque questo a M. Bindo, ed essendo molto famigliare del papa, gliene ragionò caldamente, mostrando che sarebbe stato bene che le sepolture e la cappella, che Sua Santità faceva per Montorio, l'avesse fatte nella chiesa di S. Giovanni de' Fiorentini, ed aggiungendo che ciò sarebbe cagione che, con questa occasione e sprone, la nazione farebbe spesa tale che la chiesa arebbe la sua fine; e se Sua Santità facesse la cappella maggiore, gli altri mercanti farebbono sei cappelle, e poi di mano in mano il restante. Laddove il papa si voltò d'animo ed, ancora che ne fusse fatto modello e prezzo, andò a Montorio e mandò per Michelagnolo, al quale ogni giorno il Vasari scriveva, ed aveva, secondo l'occasione delle faccende, risposta da lui.
Scrisse adunque al Vasari Michelagnolo, al primo dì d'agosto 1550, la mutazione che aveva fatto il papa, e son queste le parole istesse di sua mano:

Messer Giorgio mio caro. Circa al rifondare a S. Piero a Montorio, come il papa non volse intendere, non ve ne scrissi niente, sapendo voi essere avvisato dall' uomo vostro di quà. Ora mi accade dirvi quello che segue, e questo è che ier mattina, sendo il papa andato a detto Montorio, mandò per me; riscontrailo in sul ponte che tornava, ebbi lungo ragionamento seco circa le sepolture allogatevi, ed all'ultimo mi disse che era risoluto non volere mettere dette sepolture in su quel monte, ma nella chiesa de' Fiorentini; richiesemi di parere e di disegno, ed io ne lo confortai assai, stimando che per questo mezzo detta chiesa s' abbia a finire. Circa le vostre tre ricevute non ho penna da rispondere a tante altezze; ma se avessi caro di essere in qualche parte quello che mi fate, non l'arei caro per altro se non perchè voi aveste un servidore che volesse qualcosa. Ma io non mi maraviglio, sendo voi risuscitatore di uomini morti, che voi allunghiate vita ai vivi, ovvero che i mal

vivi furiate per infinito tempo alla morte. E per abbreviare, io son tutto, come son, vostro Michelagnolo Buonarroti in Roma.

Mentre che queste cose si travagliavano, e che la nazione cercava di far danari, nacquero certe difficultà, perchè non conclusero niente, e così la cosa si raffreddò. Intanto avendo già fatto il Vasari e l'Ammannato cavare a Carrara tutti i marmi, se ne mandò a Roma gran parte, e così l'Ammannato con essi, scrivendo per lui il Vasari al Buonarroto, che facesse intendere al papa dove voleva questa sepoltura, e che, avendo l'ordine, facesse fondare. Subito che Michelagnolo ebbe la lettera, parlò al nostro signore, e scrisse al Vasari questa resoluzione di man sua:

Messer Giorgio mio caro. Subito che Bartolommeo (152) fu giunto quà, andai a parlare al papa, e, visto che voleva fare rifondare a Montorio per le sepolture, provveddi d' un muratore di S. Pietro. Il Tantecose lo seppe, e volsevi mandare uno a suo modo; io, per non combattere con chi dà le mosse a' venti, mi son tirato addreto, perchè essendo uomo leggieri, non vorrei essere traportato in qualche macchia. Basta, che nella chiesa de' Fiorentini non mi pare s' abbia più a pensare. Tornate presto, e state sano. Altro non mi accade. A dì 13 di Ottobre 1550:

Chiamava Michelagnolo il Tantecose monsignor di Furlì (153), perchè voleva fare ogni cosa. Essendo maestro di camera del papa, provvedeva per le medaglie, gioie, cammei, e figurine di bronzo, pitture, disegni, e voleva che ogni cosa dipendesse da lui. Volentieri fuggiva Michelagnolo questo uomo, perchè aveva fatto sempre ufizj contrarj al bisogno di Michelagnolo, e perciò dubitava non essere dall'ambizione di questo uomo traportato in qualche macchia (154). Basta, che la nazione fiorentina perse per quella chiesa una bellissima occasione, che Dio sa quando la racquisterà giammai, e a me ne dolse infinitamente. Non ho voluto mancare di fare questa breve memoria, perchè si vegga che questo uomo cercò di giovare sempre alla nazione sua ed agli amici suoi ed all'arte. Nè fù tornato appena il Vasari a Roma, che innanzi che fusse il principio dell'anno 1551, la setta Sangallesca aveva ordinato contro Michelagnolo un trattato, che il papa dovesse far congregazione in S. Pietro, e ragunare i fabbricieri e tutti quelli che avevano la cura, per mostrare, con false calunnie a Sua Santità che Michelagnolo aveva guasto quella fabbrica: perchè avendo egli già murato la nicchia del re, dove sono le tre cappelle, e con-

dottole con le tre finestre sopra, nè sapendo quel che si voleva fare nella volta, con giudizio debole avevano dato ad intendere al cardinale Salviati vecchio (155), ed a Marcello Cervino che fu poi papa, che S. Pietro rimaneva con poco lume. Laddove, ragunati tutti, il papa disse a Michelagnolo, che i deputati dicevano che quella nicchia arebbe reso poco lume. Gli rispose: Io vorrei sentire parlare questi deputati. Il cardinale Marcello rispose: Siam noi. Michelagnolo gli disse: Monsignore, sopra queste finestre nella volta, che s'ha a fare di trevertini, ne va tre altre. Voi non ce l'avete mai detto, disse il cardinale; e Michelagnolo soggiunse: Io non sono, nè manco voglio essere obbligato a dirlo, nè alla S. V. nè a nessuno, quel che io debbo o voglio fare. L'ufizio vostro è di far venire danari, ed avere loro cura dai ladri: ed a' disegni della fabbrica ne avete a lasciare il carico a me. E voltossi al papa e disse: Padre santo, vedete quel che io guadagno, che se queste fatiche che io duro non mi giovano all'anima, io perdo tempo e l'opera. Il papa, che lo amava, gli messe in sulle spalle e disse: Voi guadagnate per l'anima e per il corpo, non dubitate. E, per aversegli saputo levare dinanzi, gli crebbe il papa amore infinitamente, e comandò a lui ed al Vasari che'l giorno seguente amendue fussino alla vigna Iulia, nel qual luogo ebbe molti ragionamenti seco, che condussero quell'opera quasi alla bellezza che ella è, nè faceva nè deliberava cosa nessuna di disegno senza il parere e giudizio suo: ed in fra l'altre volse, perchè egli ci andava spesso col Vasari, stando Sua Santità intorno alla fonte dell'Acqua vergine con dodici cardinali, arrivato Michelagnolo, volse (dico) il papa, per forza, che Michelagnolo gli sedesse allato, quantunque egli umilissimamente il recusasse, onorando lui sempre quanto è possibile la virtù sua. Fecegli fare un modello d'una facciata per un palazzo, che Sua Santità desiderava fare allato a S. Rocco, volendosi servire del mausoleo di Augusto per il resto della muraglia, che non si può vedere, per disegno di facciata, nè il più vario, nè il più ornato, nè il più nuovo di maniera e di ordine, avvenga, come s'è visto in tutte le cose sue, che e'non s'è mai voluto obbligare a legge o antica o moderna di cose d'architettura, come quegli che ha avuto l'ingegno atto a trovare sempre cose nuove e varie,e non punto men belle. Questo modello è oggi appresso il duca Cosimo de'Medici, che gli fu donato da papa Pio IV quando egli andò a Roma, che lo tiene fra le sue cose più care. Portò tanto rispetto questo papa a Michelagnolo, che del continuo prese la sua protezione contro a'cardinali ed altri che cer-

cavano calunniarlo, e volse che sempre, per valenti e reputati che fussino gli artefici, andassino a trovarlo a casa, e gli ebbe tanto rispetto e riverenza, che non si ardiva Sua Santità, per non gli dare fastidio, a richiederlo di molte cose, che Michelagnolo, ancor che fusse vecchio, poteva fare. Aveva Michelagnolo fino nel tempo di Paolo III, per suo ordine dato principio a far rifondare il ponte S. Maria di Roma, il quale per il corso dell'acqua continuo e per l'antichità sua era indebolito e rovinava: fu ordinato da Michelagnolo per via di casse il rifondare e fare diligenti ripari alle pile, e di già ne aveva condotto a fine una gran parte, e fatto spese grosse in legnami e trevertini a benefizio di quella opera, e vedendosi nel tempo di Giulio III in congregazione coi cherici di camera in pratica di dargli fine, fu proposto fra loro da Nanni di Baccio Bigio architetto, che con poco tempo e somma di danari si sarebbe finito, allogando in cottimo a lui; e con certo modo allegavano sotto spezie di bene per isgravar Michelagnolo, perchè era vecchio e che non se ne curava, e stando così la cosa non se ne verrebbe mai a fine. Il papa, che voleva poche brighe, non pensando a quel che poteva nascere, diede autorità a'cherici di camera, che, come cosa loro, n'avessino cura: i quali lo dettono poi, senza che Michelagnolo ne sapesse altro, con tutte quelle materie, con patto libero a Nanni, il quale non attese a quelle fortificazioni, còme era necessario a rifondarlo, ma lo scaricò di peso per vendere gran numero di trevertini, di che era rinfiancato e selciato anticamente il ponte, che venivano a gravarlo, e facevanlo più forte e sicuro, e più gagliardo, mettendovi in quel cambio materia di ghiaie ed alti getti, che non si vedeva alcun difetto di drento, e di fuori vi fece sponde ed altre cose, che a vederlo pareva rinnovato tutto: ma indebolito totalmente e tutto assottigliato; seguì da poi cinque anni dopo che, venendo la piena del diluvio l'anno 1557, egli rovinò di maniera, che fece conoscere il poco giudizio de' cherici di camera, e 'l danno che ricevè Roma per partirsi dal consiglio di Michelagnolo, il quale predisse questa sua rovina molte volte a'suoi amici ed a me, che mi ricordo, passandovi insieme a cavallo, che mi diceva: Giorgio, questo ponte ci trema sotto; sollecitiamo il cavalcare, che non rovini in mentre ci siam su. Ma tornando al ragionamento disopra, finito che fu l'opera di Montorio, diede autorità che di mia satisfazione con molta mia satisfazione, io tornai a Fiorenza per servizio del duca Cosimo, che fu l'anno 1554. Dolse a Michelagnolo la partita del Vasari, e parimente a Giorgio; avvengachè ogni giorno que' suoi

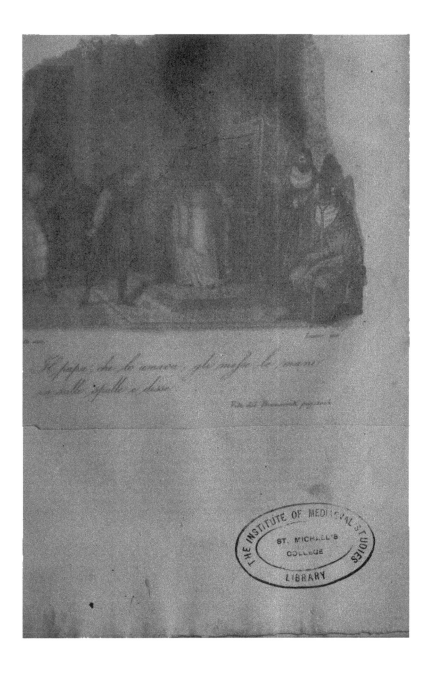

Il papa che lo amava, gli mise le mano
sulle spalle e disse.

Vita del Benvenuto, pag. 106

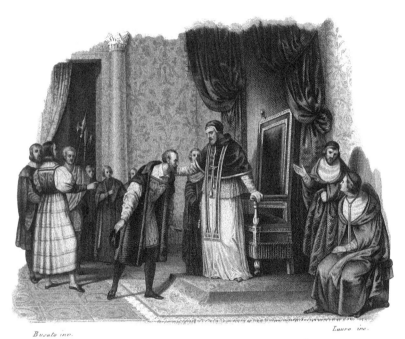

Busato inv. *Lauro inc.*

*Il papa, che lo amava, gli messe le mani
in sulle spalle e disse:*

Vita del Buonarroti pag 100₄

avversarj ora per una via, or per un' altra
lo travagliavano ; per il che non manca-
rono giornalmente l' uno all' altro scriver-
si; e l'anno medesimo d'aprile dandogli nuo-
va il Vasari che Lionardo nipote di Michela-
gnolo aveva avuto un figliuolo mastio, e con
onorato corteo di donne nobilissime l'aveva-
no accompagnato al battesimo, rinnovando
il nome del Buonarroto, Michelagnolo rispo-
se in una lettera al Vasari queste parole:

*Giorgio amico caro. Io ho preso grandis-
simo piacere della vostra, visto che pur vi
ricordate del povero vecchio, e più per esser-
vi trovato al trionfo che mi scrivete, d' aver
visto rinascere un altro Buonarroto, del
quale avviso vi ringrazio quanto so e posso;
ma ben mi dispiace tal pompa, perchè l' uo-
mo non dee ridere quando il mondo tutto
piange; però mi pare che Lionardo non ab-
bia a fare tanta festa d' uno che nasce, con
quella allegrezza che s' ha a serbare alla
morte di chi è ben vissuto. Nè vi maraviglia-
te se non rispondo subito; lo fò per non pa-
rere mercante. Ora io vi dico, che per le
molte lode che per detta mi date, se io ne
meritassi sol una, mi parebbe, quando io
mi vi detti in anima ed in corpo, avervi da-
to qualcosa e aver satisfatto a qualche mi-
nima parte di quel che io vi son debitore ;
dove vi ricognosco ogni ora creditore di mol-
te più che io non ho da pagare, e, perchè
son vecchio, ora mai non spero in questa,
ma nell' altra vita potere pareggiare il con-
to; però vi prego di pazienza, e son vostro;
e le cose di quà stan pur così.*

Aveva già nel tempo di Paolo III mandato
il duca Cosimo il Tribolo a Roma, per vede-
re se egli avesse potuto persuadere Michela-
gnolo a ritornare a Fiorenza per dar fine alla
sagrestia di S. Lorenzo; ma scusandosi Mi-
chelagnolo che invecchiato non poteva più il
peso delle fatiche, e con molte ragioni lo e-
scluse, che non poteva partirsi di Roma; on-
de il Tribolo dimandò finalmente della scala
della libreria di S. Lorenzo, della quale Mi-
chelagnolo aveva fatto fare molte pietre, e
non ce n'. era certezza appunto
della forma; e quantunque ci fussero segni in
terra in un mattonato ed altri schizzi di ter-
ra, la propria ed ultima risoluzione non se
ne trovava. Dove, per preghi che facesse il
Tribolo, e ci mescolasse il nome del duca,
non rispose mai altro, se non che non se ne
ricordava. Fu dal duca Cosimo ordine
al Vasari, che scrivesse a Michelagnolo che
gli mandasse a dire che fine avesse a avere
questa scala; che forse per l' amicizia ed a-
more che gli portava dovrebbe dire qualcosa,

che sarebbe cagione che venendo tal risolu.
zione ella si finirebbe.

Scrisse il Vasari a Michelagnolo l' animo
del duca, e che tutto quel che si aveva a
condurre toccherebbe a lui a esserne lo ese-
cutore; il che farebbe con quella fede che sa-
peva, che e' soleva aver cura delle cose sue.
Per il che mandò Michelagnolo l' ordine di
far detta scala in una lettera di sua mano a
dì 28 di Settembre 1555:

*Messer Giorgio amico caro. Circa la sca-
la della libreria, di che m' è stato tanto par-
lato, crediate che se io mi potessi ricordare
come io l' avevo ordinata, che io non mi fa-
rei pregare. Mi torna bene nella mente come
un sogno una certa scala, ma non credo
che sia appunto quella che io pensai allora,
perchè mi torna cosa goffa; pure la scriverò
qui, cioè che i' togliessi una quantità di
scatole aovate di fondo d' un palmo l' una,
ma non d' una lunghezza e larghezza; e la
maggiore e prima ponessi in sul pavimento
lontana dal muro dalla porta tanto, quanto
volete che la scala sia dolce o cruda, e un'*
*altra ne mettessi sopra questa, che fusse
tanto minore per ogni verso, che in sulla
prima di sotto avanzasse tanto piano, quan-
to vuole il piè per salire, diminuendole e ri-
tirandole verso la porta fra l' una e l' altra
sempre per salire, e che la diminuzione del-
l' ultimo grado sia quant' è 'l vano della
porta, e detta parte di scala aovata abbia
come due ale, una di quà ed una di là, che
vi seguitino i medesimi gradi e non aovati.
Di queste serva il mezzo per il Signore, dal
mezzo in su di detta scala, e le rivolte di
dette ale ritornino al muro (156); dal mezzo
in giù insino in sul pavimento si discostino
con tutta la scala dal muro circa tre palmi,
in modo che l' imbasamento del ricetto non
sia occupato in luogo nessuno, e resti libera
ogni faccia. Io scrivo cosa da ridere, ma so
ben che voi troverete cosa al proposito.*

Scrisse ancora Michelagnolo in que' dì al
Vasari, che essendo morto Giulio III, e
creato Marcello, la setta che gli era contro,
per la nuova creazione di quel pontefice,
cominciò di nuovo a travagliarlo; per il che
sentendo ciò il duca, e dispiacendogli questi
modi, fece scrivere a Giorgio, e dirli che
doveva partirsi di Roma e venirsene a stare a
Fiorenza, dove quel duca non desiderava
altro, se non talvolta consigliarsi per le sue
fabbriche secondo i suoi disegni e che areb-
be da quel signore tutto quello che e' desi-
derava, senza far niente di sua mano, e di
nuovo gli fu per M. Lionardo Marinozzi, ca-
meriere segreto del duca Cosimo, portate

lettere scritte da sua Eccellenza, e così dal Vasari; dove essendo morto Marcello e creato Paolo IV, dal quale di nuovo gli era stato in quel principio, che egli andò a baciare il piede, fatte offerte assai, in desiderio della fine della fabbrica di S. Pietro, e l' obbligo che gli pareva avervi, lo tenne fermo, e pigliando certe scuse scrisse al duca, che non poteva per allora servirlo, ed una lettera al Vasari con queste parole proprie:

Messer Giorgio amico caro. Io chiamo Iddio in testimonio ; come io fui contra mia voglia con grandissima forza messo da papa Paolo III nella fabbrica di S. Pietro di Roma dieci anni sono, e se si fusse seguitato fino a oggi di lavorare in detta fabbrica, come si faceva allora, io sarei ora a quello di detta fabbrica, ch' io desidererei tornarmi costà; ma per mancamento di danari la s' è molto allentata, e allentasi quando l' è giunta in più faticose e difficili parti, in modo che, abbandonandola ora, non sarebbe altro che con grandissima vergogna e peccato perdere il premio delle fatiche che io ho durate in detti dieci anni per l' amor di Dio. Io vi ho fatto questo discorso per risposta della vostra, e perchè ho una lettera del duca, m' ha fatto molto maravigliare che Sua Signoria si sia degnata a scrivere con tanta dolcezza. Ne ringrazio Iddio e Sua Eccellenza quanto so e posso. Io esco di proposito, perchè ho perduto la memoria e 'l cervello (157), e lo scrivere m' è di grande affanno, perchè non è mia arte. La conclusione è questa, di farvi intendere quel che segue dello abbandonare la sopraddetta fabbrica, e partirsi di quà; la prima cosa conterrei parecchi ladri, e sarei cagione della sua rovina, e forse ancora del serrarsi per sempre.

Seguitando di scrivere Michelagnolo a Giorgio, gli disse, per escusazione sua col duca, che avendo casa e molte cose a comodo suo in Roma, che valevano migliaia di scudi, oltra all' essere indisposto della vita per renella, fianco (158), e pena, come hanno tutti i vecchi, e come ne poteva far fede maestro Eraldo suo medico, del quale si lodava dopo Dio avere la vita da lui, perchè per queste cagioni non poteva partirsi, e che finalmente non gli bastava l' animo ne di morire. Raccomandavasi al Vasari, come per più altre lettere che ha di suo, che lo raccomandasse al duca, che gli perdonasse, oltra a quello che (come ho detto) egli scrisse al duca in escusazione sua, e se Michelagnolo fusse stato da poter cavalcare sarebbe subito venuto a Fiorenza, onde credo che non si

sarebbe saputo poi partire per ritornarsene a Roma, tanto lo mosse la tenerezza e l' amore che portava al duca; e in tanto attendeva a lavorare in detta fabbrica in molti luoghi per fermarla, ch' ella non potesse esser più mossa. In questo mentre alcuni gli avevan referto che papa Paolo IV era d' animo di fargli acconciare la facciata della cappella, dove è il Giudizio universale, perchè diceva che quelle figure mostravano le parti vergognose troppo disonestamente; laddove fu fatto intendere l' animo del papa a Michelagnolo, il quale rispose: Dite al papa che questa è piccola faccenda, e che facilmente si può acconciare; che acconci egli il mondo, che le pitture si acconciano presto (159). Fu tolto a Michelagnolo l' ufizio della cancelleria di Rimini: non volse mai parlare al papa, che non saveva la cosa, il quale dal suo coppiere gli fu levato col volergli fare dare per conto della fabbrica di S. Pietro scudi cento il mese, che, fattogli portare una mesata a casa, Michelagnolo non gli accettò. L' anno medesimo gli nacque la morte di Urbino suo servidore (160) anzi, come si può chiamare e come aveva fatto, suo compagno: questo venne a stare con Michelagnolo a Fiorenza l'anno 1530, finito l' assedio, quando Antonio Mini suo discepolo andò in Francia, ed usò grandissima servitù a Michelagnolo, tanto che, in ventisei anni quella servitù, e dimestichezza, fece che Michelagnolo lo fe' ricco e l' amò tanto, che così vecchio in questa sua malattia lo servì, e dormiva la notte vestito a guardarlo. Per il che, dopo che fu morto, il Vasari per confortarlo gli scrisse, e gli rispose con queste parole :

Messer Giorgio mio caro. Io posso male scrivere, pur per risposta della vostra lettera dirò qualche cosa. Voi sapete come Urbino è morto: di che m' è stato grandissima grazia di Dio, ma con grave mio danno, e infinito dolore. La grazia è stata che, dove in vita mi teneva vivo, morendo m' ha insegnato morire non con dispiacere, ma con desiderio della morte. Io l' ho tenuto ventisei anni, e hollo trovato rarissimo e fedele, ed ora che lo avevo fatto ricco, e che io l' aspettavo bastone e riposo della mia vecchiezza, m' è sparito, nè m' è rimasto altra speranza che di rivederlo in paradiso. E di questo n' ha mostro segno Iddio per la felicissima morte che ha fatto, che, più assai che 'l morire, gli è rincresciuto lasciarmi in questo mondo traditore con tanti affanni, benchè la maggior parte di me n' è ita seco, nè mi rimane altro che una infinita miseria, e mi vi raccomando.

Fu adoperato al tempo di Paolo IV nelle fortificazioni di Roma in più luoghi, e da Salustio Peruzzi (161), a chi quel papa, come s'è detto altrove, aveva dato a fare il portone di Castello S. Agnolo, oggi la metà rovinato; si adoperò ancora a dispensare le statue di quella opera, e vedere i modelli degli scultori e correggerli. Ed in quel tempo venne vicino a Roma lo esercito franzese, dove pensò Michelagnolo con quella città avere a capitare male; dove Antonio Franzese da Castel Durante, che gli aveva lassato Urbino in casa per servirlo nella sua morte, si risolvè fuggirsi di Roma, e segretamente andò Michelagnolo nelle montagne di Spoleto, dove egli visitò certi luoghi di romitorj; nel qual tempo scrivendogli il Vasari e mandandogli una operetta, che Carlo Lenzoni cittadino fiorentino (162) alla morte sua aveva lasciata a M. Cosimo Bartoli, che dovesse farla stampare, e dirizzare a Michelagnolo, finita che ella fu in que' dì la mandò il Vasari a Michelagnolo, che, ricevuta, rispose così:

Messer Giorgio amico caro. Io ho ricevuto il libretto di M. Cosimo che voi mi mandate, ed in questa una di ringraziamento; pregovi che gliene diate, ed a quella mi raccomando.

Io ho avuto a questi dì con gran disagio e spesa e gran piacere nelle montagne di Spoleti a visitare que' romiti, in modo che io son ritornato men che mezzo a Roma, perchè veramente e' non si trova pace, se non ne' boschi. Altro non ho che dirvi; mi piace che stiate sano e lieto, e mi vi raccomando. De' 18 di Settembre 1556.

Lavorava Michelagnolo, quasi ogni giorno per suo passatempo, intorno a quella pietra, che s'è già ragionato, con le quattro figure, la quale egli spezzò in questo tempo per queste cagioni: perchè quel sasso aveva molti smerigli, ed era duro, e faceva spesso fuoco nello scarpello, o fusse pure che il giudizio di quello uomo fusse tanto grande, che non si contentava mai di cosa che e'facesse: che e'sia il vero, delle sue statue se ne vede poche finite nella sua virilità, che le finite affatto sono state condotte da lui nella sua gioventù, come il Bacco, la Pietà della febbre, il Gigante di Fiorenza, il Cristo della Minerva, che queste non è possibile nè crescere nè diminuire un grano di panico senza nuocere loro: l'altre del duca Giuliano, e Lorenzo, Notte, ed Aurora, e'l Moisè con l'altre due in fuori, che non arrivano tutte a undici statue, l'altre, dico, sono restate imperfette (163), e son molte maggiormente, come quello che

usava dire, che, se s'avesse avuto a contentare di quel che faceva, n'arebbe mandate poche, anzi nessuna fuora, vedendosi che gli era ito tanto con l'arte e col giudizio innanzi, che come gli aveva scoperto una figura, e conosciutovi un minimo che d'errore, la lasciava stare, e correva a manimettere un altro marmo, pensando non avere a venire a quel medesimo; ed egli spesso diceva essere questa la cagione che egli diceva d'aver fatto sì poche statue e pitture. Questa Pietà, come fu rotta, la donò a Francesco Bandini. In questo tempo Tiberio Calcagni, scultore fiorentino, era divenuto molto amico di Michelagnolo per mezzo di Francesco Bandini e di M. Donato Giannotti, ed essendo un giorno in casa di Michelagnolo, dove era rotta questa Pietà, dopo lungo ragionamento li dimandò perchè cagione l'avesse rotta, e guasto tante maravigliose fatiche; rispose esserne cagione la importunità di Urbino suo servidore, che ogni dì lo sollecitava a finirla, e che fra l'altre cose gli venne levato un pezzo d'un gomito della Madonna, e che prima ancora se l'era recata in odio, e ci aveva avuto molte disgrazie attorno d'un pelo che v'era, dove scappatogli la pazienza la ruppe, e la voleva rompere affatto, se Antonio suo servitore non se gli fusse raccomandato che così com'era gliene donasse. Dove Tiberio, inteso ciò, parlò al Bandino che desiderava di avere qualcosa di mano sua, ed il Bandino operò che Tiberio promettesse a Antonio scudi dugento d'oro, e pregò Michelagnolo che se volesse che con suo servitore Tiberio la finisse per il Bandino, saria cagione di quelle fatiche non sarebbono gettate in vano, e ne fece loro un presente. Questa fu portata via subito, e rimessa insieme poi da Tiberio e rifatto non so che pezzi, ma rimase imperfetta per la morte del Bandino, di Michelagnolo e di Tiberio. Trovasi al presente nelle mani di Pierantonio Bandini, figliuolo di Francesco alla sua vigna di Montecavallo. E tornando a Michelagnolo, fu necessario trovar qualcosa poi di marmo, perchè e'potesse ogni giorno passar tempo scarpellando, e fu messo un altro pezzo di marmo dove era stato già abbozzato un'altra Pietà, varia da quella molto minore (164).

Era entrato a servire Paolo IV Pirro Ligorio architetto, e sopra alla fabbrica di S. Pietro, e di nuovo travagliava Michelagnolo, ed andavano dicendo che egli era rimbambito (165). Onde, sdegnato da queste cose, volentieri se ne sarebbe tornato a Fiorenza; e, soprastato a tornarsene, fu di nuovo da Giorgio sollecitato con lettere; ma egli conosceva d'essere tanto invecchiato, e, condotto già all'età di ottantuno anno, scrivendo al Vasa-

ri in quel tempo per suo ordinario, e manda-
togli varj sonetti spirituali, gli diceva che era
al fine della vita, che guardasse dove egli te-
neva i suoi pensieri, leggendo vedrebbe che
era alle ventiquattro ore, e non nasceva pen-
siero in lui, che non vi fusse scolpita la mor-
te, dicendo in una sua:

Dio il voglia, Vasari, che io la tenga a
disagio qualche anno, e so che mi direte be-
ne che io sia vecchio e pazzo a voler fare so-
netti; ma perchè molti dicono che io sono
rimbambito, ho voluto fare l'uffizio mio.
Per la vostra veggo l'amore che mi portate,
e sappiate per cosa certa, che io arei caro di
riporre queste mie deboli ossa accanto a
quelle di mio padre, come mi pregate: ma,
partendo di quà, sarei causa d'una gran
rovina della fabbrica di S. Pietro, d'una
gran vergogna, e d'un grandissimo peccato;
ma come fia stabilita che non possa esser
mutata, spero far quanto mi scrivete, se già
non è peccato a tenere a disagio parecchi
ghiotti, che aspettano mi parta presto.

Era con questa lettera scritto pur di sua
mano il presente sonetto:

Giunto è già 'l corso della vita mia
 Con tempestoso mar per fragil barca
 Al comun porto, ov'a render si varca
 Conto e ragion d'ogni opra trista e pia.
Onde l'affettuosa fantasia,
 Che l'arte mi fece idolo e monarca
 Conosco or ben quant'era d'error carca,
 E quel ch'a mal suo grado ognun desia.
Gli amorosi pensier già vani e lieti,
 Che fien'or, s'a due morti mi avvicino?
 D'una so certo, e l'altra mi minaccia.
Nè pinger nè scolpir fia più che queti
 L'anima volta a quello amor divino,
 Ch'aperse, a prender noi in croce, le braccia.

Per il chè si vedeva che andava ritirando
verso Dio, e lasciando le cure dell'arte per
le persecuzioni de' suoi maligni artefici, e per
colpa di alcuni soprastanti della fabbrica, che
arebbono voluto, come e' diceva, menar le ma-
ni (166). Fu risposto per ordine del duca Cosi-
mo a Michelagnolo dal Vasari con poche pa-
role in una lettera, confortandolo al rimpa-
triarsi, e col sonetto medesimo corrispon-
te alle rime. Sarebbe volentieri partitosi di
Roma Michelagnolo; ma era tanto stracco ed
invecchiato, che aveva, come si dirà più bas-
so, stabilito tornarsene; ma la volontà era
pronta, inferma la carne che lo riteneva in
Roma: ed avvenne di Giugno l'anno 1557,
avendo egli fatto modello della volta che co-
priva la nicchia che si faceva di trevertino al-

la cappella del re, che nacque, per non vi
potere ire come soleva, uno errore, che il
capo maestro in sul corpo di tutta la volta
prese la misura con una centina sola, dove
avevano a essere infinite; Michelagnolo, co-
me amico e confidente del Vasari, gli mandò
di sua mano i disegni con queste parole scrit-
te a piè di due:

La centina, segnata di rosso, la prese il ca-
po maestro sul corpo di tutta la volta; dipoi
come si cominciò a passare al mezzo tondo,
che è nel colmo di detta volta, s'accorse
dell'errore che faceva della centina, come
si vede qui nel disegno le segnate di nero.
Con questo errore è ita la volta tanto innan-
zi, che s'ha a disfare un gran numero di
pietre, perchè in detta volta non ci ha nul-
la di muro ma tutto trevertino, e il diame-
tro de' tondi, che senza la cornice gli ricigne
di ventidue palmi. Questo errore, avendo il
modello fatto appunto, come fo d'ogni cosa,
è stato fatto per non vi potere andare spesso
per la vecchiezza; e dove io credetti che ora
fusse finita detta volta, non sarà finita in
tutto questo verno; e, se si potesse morire
di vergogna e dolore, io non sarei vivo. Pre-
govi che ragguagliate il duca, che io non
sono ora a Fiorenza.

E seguitando nell'altro disegno, dove egli
aveva disegnato la pianta, diceva così:

Messer Giorgio. Perchè sia meglio inteso la
difficultà della volta, per osservare il nasci-
mento suo fino di terra, è stato forza divider-
la in tre volte in luogo delle finestre da basso
divise da i pilastri, come vedete, che e' vanno
piramidati in mezzo dentro del colmo della
volta, come fa il fondo e lati delle volte an-
cora; e bisognò governarle con un numero
infinito di centine, e tanto fanno mutazio-
ne, e per tanti versi di punto in punto, che
non ci si può tener regola ferma, e i tondi
e quadri, che vengono nel mezzo de' lor
fondi, hanno a diminuire e crescere per
tanti versi, e andare a tanti punti, che è
difficil cosa a trovare il modo vero. Nondi-
meno avendo il modello, come fo di tutte le
cose, non si doveva mai pigliare sì grande
errore di volere con una centina sola gover-
nare tutt'a tre gusci, onde n'è nato
ch'è bisognato con vergogna e danno disfa-
re, e disfassene ancora, un numero di pietre.
La volta, e i conci, e i vani è tutta di tre-
vertino, come l'altre cose da basso, cosa
non usata a Roma.

Fu assoluto dal duca Cosimo Michelagno-
lo, vedendo questi inconvenienti, del suo ve-

nire più a Fiorenza, dicendogli che aveva più caro il suo contento e che seguitasse S. Pietro, che cosa che potesse avere al mondo, e si quietasse. Onde Michelagnolo scrisse al Vasari nella medesima carta, che ringraziava il duca quanto sapeva e poteva di tanta carità, dicendo: Dio mi dia grazia ch'io possa servirlo di questa povera persona, che la memoria e 'l cervello erano iti aspettarlo altrove; la data di questa lettera fu d'agosto l'anno 1557: avendo per questo Michelagnolo conosciuto che 'l duca stimava, e la vita, e l'onor suo, più che egli stesso che l'adorava. Tutte queste cose, e molt'altre che non fa di bisogno, aviamo appresso di noi scritte di sua mano. Era ridotto Michelagnolo in un termine, che, vedendo che in S. Pietro si trattava poco, ed avendo già tirato innanzi gran parte del fregio delle finestre di dentro, e delle colonne doppie, di fuora, che girano sopra il cornicione tondo (167), dove s'ha poi a posare la cupola, come si dirà, fu confortato da'maggiori amici suoi come dal cardinale di Carpi, da M. Donato Giannotti, e da Francesco Bandini, e da Tommaso de'Cavalieri, e da Lottino (168); questi lo stringevano che, poichè vedeva il ritardare del volgere la cupola, ne dovesse fare almeno un modello. Stette molti mesi così senza risolversi: alla fine vi diede principio, e ne condusse a poco a poco un piccolo modello di terra, per potervi poi, con l'esempio di quello, e con le piante e profili che aveva disegnati, farne fare un maggiore di legno: il quale, datogli principio, in poco più d'un anno lo fece condurre a maestro Giovanni Franzese con molto suo studio e fatica; e lo fe' di grandezza tale, che le misure e proporzioni piccole tornassino parimente col palmo antico romano nell'opera grande all'intera perfezione, avendo condotto con diligenza in quello tutti i membri di colonne, base, capitelli, porte, finestre, e cornici, e risalti, e così ogni minuzia, conoscendo in tale opera non si dover fare meno; poichè fra i Cristiani, anzi in tutto il mondo, non si trovi nè vegga una fabbrica di maggiore ornamento e grandezza di quella. E mi par necessario, se cose minori aviamo perso tempo a notarle, sia molto più utile e debito nostro descrivere questo modo di disegno, per dover condurre questa fabbrica e tribuna con la forma e ordine e modo che ha pensato di darle Michelagnolo; però con quella brevità che potrò, ne faremo una semplice narrazione, acciò, se mai accadesse, che non consenta Dio, come si è visto sino a ora, essere stata questa opera travagliata in vita di Michelagnolo, così fusse, dopo la morte sua, dall'invidia e malignità de'presuntuosi (169),

possano questi miei scritti, qualunque ei si sieno, giovare ai fedeli che saranno esecutori della mente di questo raro uomo, ed ancora raffrenare la volontà de'maligni che volessino alterarle; e così in un medesimo tempo si giovi e diletti, ed apra la mente a'begl'ingegni, che sono amici e si dilettano di questa professione. E per dar principio, dico che questo modello, fatto con ordine di Michelagnolo trovo che sarà nel grande tutto il vano della tribuna di dentro palmi cento ottantasei, parlando dalla sua larghezza da muro a muro, sopra il cornicione grande che gira di dentro in tondo di trevertino, che si posa sopra i quattro pilastri grandi doppi, che si muovono di terra con i suoi capitelli intagliati d'ordine corinto, accompagnato dal suo architrave, fregio, e cornicione pur di trevertino, il quale cornicione, girando intorno intorno alle nicchie grandi, si posa e lieva sopra i quattro grandi archi delle tre nicchie e della entrata, che fanno croce a quella fabbrica: dove comincia poi a nascere il principio della tribuna, al nascimento della quale comincia un basamento di trevertino con un piano largo palmi sei, dove si cammina, e questo basamento gira in tondo a uso di pozzo, ed è la sua grossezza palmi trentatre e undici once, alto fino alla sua cornice palmi undici e once dieci, e la cornice di sopra è palmi otto in circa, e l'aggetto è palmi sei e mezzo. Entrasi per questo basamento tondo, per salire nella tribuna, per quattro entrate che sono sopra gli archi delle nicchie, ed ha diviso la grossezza di questo basamento in tre parti. Quello dalla parte di drento è palmi quindici, quello di fuori è palmi undici, e quel di mezzo palmi sette, once undici, che fa la grossezza di palmi trentatre once undici. Il vano di mezzo è vuoto e serve per andito, il quale è alto di sfogo due quadri, e gira in tondo unito con una volta a mezza botte, ed ogni dirittura delle quattro entrate ha otto porte con quatto scaglioni, che saglie ciascuna, una ne va al piano della cornice del primo imbasamento, larga palmi sei e mezzo, e l'altra saglie alla cornice di drento, che gira intorno alla tribuna, larga otto palmi e tre quarti, nelle quali per ciascuna si cammina agiatamente di dentro e di fuori a quello edifizio, e da una delle entrate che ha l'altra in giro palmi dugento uno, che, essendo quattro spazj, viene a girare tutta palmi ottocento sei. Seguita per potere salire dal piano di questo imbasamento dove posano le colonne ed i pilastri, e che fa poi fregio delle finestre di dentro intorno intorno, il quale è alto palmi quattordici, once una; intorno al quale dalla banda di fuori è da piè un breve ordine di cornice, e

così da capo, che non son da aggetto se non dieci once, ed è tutto di trevertino. Nella grossezza della terza parte sopra quella di drento, che aviam detto esser grossa palmi quindici, è fatto una scala in ogni quarta parte, la metà della quale saglie per un verso, e l'altra metà per l'altro, larga palmi quattro ed un quarto. Questa si conduce al piano delle colonne, comincia sopra questo piano a nascere in sulla dirittura del vivo dall'imbasamento diciotto grandissimi pilastroni (170) tutti di trevertino, ornati ciascuno di due colonne di fuori e pilastri di drento, come si dirà disotto, e fra l'uno e l'altro ci resta tutta la larghezza, di dove hanno da essere tutte le finestre, che danno lume alle tribune. Questi son volti per fianchi al punto del mezzo della tribuna lunghi palmi trentasei, e nella faccia dinanzi diciannove e mezzo. Ha ciascuno di questi dalla banda di fuori due colonne, che il dappiè del dado loro è palmi otto e tre quarti, e alti palmi uno e e mezzo; la basa è larga palmi cinque, once otto, alta palmi — once undici; il fuso della colonna è quarantatre palmi e mezzo, il dappiè palmi cinque, once sei, e da capo palmi quattro, once nove; il capitello corinto alto palmi sei e mezzo, e nella cimasa palmi nove. Di queste colonne se ne vede tre quarti, che l'altro quarto si unisce in su'canti accompagnato dalla metà d'un pilastro che fa canto vivo di dentro, e lo accompagna nel mezzo di drento una entrata d'una porta in arco, larga palmi cinque, alta tredici, once cinque, che fino al capitello de' pilastri e colonne viene poi ripiena di sodo, facendo unione con altri due pilastri, che sono simili a quelli che fanno canto vivo allato alle colonne. Questi ribattono e fanno ornamento accanto a sedici finestre che vanno intorno intorno a detta tribuna, che la luce di ciascuna è larga palmi dodici e mezzo, alta palmi ventidue in circa. Queste di fuori vengono ornate di architravi vari, larghi palmi due e tre quarti, e di drento sono ornate similmente con ordine vario con suoi frontespizi e quarti tondi, e vengono larghi di fuori e stretti di drento per ricevere più lume, e così sono di dentro da piè più basse, perchè dian lume sopra il fregio e la cornice, ch'è messa in mezzo ciascuna da due pilastri piani che rispondono di altezza alle colonne di fuori, talchè vengono a essere trentasei colonne di fuori e trentasei pilastri di drento (171), sopra a'quali pilastri di drento, è l'architrave, ch'è di altezza palmi quattro e cinque quarti, e il fregio quattro e mezzo, e la cornice quattro e due terzi e di proiettura cinque palmi; sopra la quale va un ordine di balaustri (172) per potervi cammi-

nare attorno attorno sicuramente; e per potere salire agiatamente dal piano, dove cominciano le colonne sopra la medesima dirittura nella grossezza del vano di quindici palmi saglie nel medesimo modo, e della medesima grandezza con due branche o salite, un'altra scala fino al fine di quanto son alte le colonne (173), capitello ed architrave, fregio e cornicione tanto che, senza impedire la luce delle finestre, passa queste scale di sopra in una lumaca della medesima larghezza, fino che trova il piano dove ha a cominciare a volgersi la tribuna: il quale ordine, distribuzione ed ornamento è tanto vario, comodo e forte, durabile e ricco, e fa di maniera spalle alle due volte della cupola che vi sta volta sopra, ch'è cosa tanto ingegnosa e ben considerata, e dipoi tanto ben condotta di muraglia, che non si può vedere, agli occhi di chi sa, e di chi intende, cosa più vaga, più bella e più artifiziosa: e per le legature e commettiture delle pietre, e per avere in se in ogni parte e fortezza ed eternità, e con tanto giudizio aver cavatone l' acque che piovono per molti condotti segreti, e finalmente ridottala a quella perfezione, che tutte l' altre cose delle fabbriche, che si son viste e murate sino a oggi, restano niente a petto alla grandezza di questa, ed è stato grandissimo danno che a chi toccava non mettesse tutto il poter suo, perchè innanzi che la morte ci levasse dinanzi sì raro uomo, si dovesse veder voltata sì bella e terribil macchina. Fin qui ha condotto di muraglia Michelagnolo questa opera, e solamente restaci a dar principio al voltare della tribuna (174) della quale, poichè n'è rimasto il modello, seguiteremo di contar l'ordine ch'egli ha lasciato, perchè la si conduca. Ha girato il sesto di questa volta con tre punti che fanno triangolo in questo modo:

A. B.
C.

Il punto C, che è il più basso, è il principale col quale egli ha girato il primo mezzo tondo della tribuna, col quale e' dà la forma, e l'altezza e larghezza di questa volta, la quale egli dà ordine ch'ella si muri tutta di mattoni ben arrotati e cotti a spina pesce; questa la fa grossa palmi quattro e mezzo, tanto grossa da piè quanto da capo, e lascia accanto a un vano per il mezzo di palmi quattro e mezzo da piè, il quale ha a servire per la salita delle scale che hanno a ire alla lanterna, movendosi dal piano della cornice dove sono balaustri, ed il sesto della parte di drento dell'altra volta, che ha a essere lunga da piè, istretta da capo, è girato in sul punto segnato B, il quale da piè, per fare la grossezza della volta, è palmi quattro e mezzo, e

l'ultimo sesto che si ha a girare per fare la parte di fuori, che allarghi da piè e stringa da capo, s'ha da mettere in sul punto segnato A, il quale girato riesce da capo tutto il vano di mezzo del voto di drento, dove vanno le scale per altezza palmi otto per irvi ritto; e la grossezza della volta viene a diminuire a poco a poco di maniera che, essendo, come s'è detto, da piè palmi quattro e mezzo, torna da capo palmi tre e mezzo, e torna rilegata di maniera la volta di fuori con la volta di drento con leghe e scale che l'una regge l'altra, che di otto parti, in che ella è partita nella pianta, quattro sopra gli archi vengono vote per dare manco peso loro, e l'altre quattro vengono rilegate ed incatenate con leghe sopra i pilastri, perchè possa eternamente aver vita. Le scale di mezzo fra l'una volta e l'altra son condotte in questa forma. Queste dal piano, dove la comincia a voltarsi, si muovono in una delle quattro parti, e ciascuna saglie per due entrate, intersecandosi le scale in forma di X, tanto che si conducano alla metà del sesto segnato C, sopra la volta; che avendo salito tutto il diritto della metà del sesto, l'altro, che resta, si saglie poi agevolmente di giro in giro uno scaglione, e poi l'altro a dirittura, tanto che si arriva al fine dell'occhio, dove comincia il nascimento della lanterna, intorno alla quale fa, secondo la diminuzione dello spartimento che nasce sopra i pilastri, come si dirà disotto, un ordine minore di pilastri doppi e finestre, simile a quelle che son fatte di drento. Sopra il primo cornicione grande di drento alla tribuna ripiglia da piè per fare lo spartimento degli sfondati che vanno drento alla volta della tribuna, i quali son partiti in costole, che risaltano, e son larghe da piè tanto quanto è la larghezza di due pilastri, che dalla banda di sotto tramezzano le finestre sotto alla volta della tribuna, le quali vanno piramidalmente diminuendo sino all'occhio della lanterna, e da piè posano in su un piedistallo grande di drento alla tribuna, alto palmi dodici; e questo piedistallo posa in sul piano della cornice, che s'aggira e cammina intorno intorno alla tribuna, sopra la quale negli sfondati del mezzo fra le costole sono nel vano otto grandi ovati alti l'uno palmi ventinove, e sopra uno spartimento di quadri, che allargano da piè e stringono da capo, alti ventiquattro palmi, e stringendosi le costole, viene disopra a'quadri un tondo di quattordici palmi alto, che vengono a essere otto ovati, otto quadri, e otto tondi, che fanno ciascuno di loro uno sfondato più basso, il piano de'quali mostra una ricchezza grandissima; perchè disegnava Michelagnolo le costole e gli ornamenti di detti ovati, qua-

dri, e tondi, farli tutti scorniciati di trevertino. Restaci a far menzione delle superficie ed ornamento del sesto della volta dalla banda dove va il tetto, che comincia a volgersi sopra un basamento alto palmi venticinque e mezzo, il quale ha da piè un basamento che ha di getto palmi due, e così la cimasa da capo, la coperta o tetto della quale e'disegnava coprirla del medesimo piombo che è coperto oggi il tetto del vecchio S. Pietro, che fa sedici vani da sodo a sodo che cominciano dove finiscono le due colonne che gli mettono in mezzo, ne'quali faceva per ciascuno nel mezzo due finestre per dar luce al vano di mezzo, dove è la salita delle scale fra le volte, che sono trentadue in tutto. Queste per via di mensole, che reggono un quarto tondo, faceva, sportando fuori, tetto di maniera che difendeva dall'acque piovane l'alta e nuova vista, ed a ogni dirittura e mezzo de'sodi delle due colonne, sopra dove finiva il cornicione, si partiva la sua costola per ciascuno, allargando da piè e stringendo da capo, in tutto sedici costole larghe palmi cinque; nel mezzo delle quali era un canale quadro largo un palmo e mezzo, dove dentrovi fa una scala di scaglioni alti un palmo incirca, per le quali si salisa, e per quelle si scendeva dal piano, per infino in cima dove comincia la lanterna. Questi vengono fatti di trevertino, e murati a cassetta perchè le commettiture si difendano dall'acque e dai diacci, e per amore delle piogge (175). Fa il disegno della lanterna nella medesima diminuzione che fa tutta l'opera, che, battendo le fila alla circonferenza, viene ogni cosa a diminuire del pari e da rilevar su con la medesima misura un tempio stretto di colonne tonde a due a due, come stan disotto quelle ne'sodi, ribattendo i suoi pilastri, per poter camminare attorno attorno e vedere per i mezzi fra i pilastri, dove sono le finestre, il di drento della tribuna e della chiesa: e l'architrave, fregio e cornice disopra girava in tondo, risaltando sopra le due colonne, alla dirittura delle quali si muovono sopra quelle alcuni viticci, che, tramezzati da certi nicchioni, insieme vanno a trovare il tetto della pergamena, che comincia a voltarsi e stringersi un terzo dell'altezza a uso di piramide, tondo fino alla palla, che, dove va questo finimento ultimo, va la croce. Molti particulari e minuzie potrei aver conto, come di sfogatoj per i tremuoti, acquidotti, lumi diversi ed altre comodità, che le lasso, poichè l'opera non è al suo fine; bastando aver tocco le parti principali il meglio che ho possuto. Ma perchè tutto è in essere e si vede, basta aver così brevemente fattone uno schizzo, che è gran lume a chi non vi ha nessuna cognizione. Fu la fine di questo model-

lo fatta con grandissima satisfazione, non so-
lo di tutti gli amici suoi, ma di tutta Roma;
ed il fermamento e stabilimento di quella
fabbrica seguì, che morì Paolo IV, e fu crea-
to dopo lui Pio IV, il quale facendo seguita-
re di murare il palazzetto del bosco di Belve-
dere a Pirro Ligorio, restato architetto del
palazzo, fece offerte e carezze assai a Miche-
lagnolo. Il motuproprio avuto prima da Pao-
lo III, e da Iulio III, e Paolo IV sopra la
fabbrica di S. Pietro gli confermò, e gli ren-
dè una parte delle entrate e provvisioni tolte
da Paolo IV, adoperandolo in molte cose
delle sue fabbriche, ed a quella di S. Pietro,
nel tempo suo, fece lavorare gagliardamente.
Particolarmente se ne servì nel fare un dise-
gno per la sepoltura del marchese Marignano
suo fratello, la quale fu allogata da Sua San-
tità per porsi nel duomo di Milano al cava-
lier Lione Lioni Aretino, scultore eccellentis-
simo, molto amico di Michelagnolo, che a
suo luogo si dirà della forma di questa sepol-
tura (176); ed in quel tempo il cavalier Lio-
ne ritrasse in una medaglia Michelagnolo
molto vivacemente, ed a compiacenza di lui
gli fece nel rovescio un cieco guidato da un
cane con queste lettere attorno: DOCEBO
INIQVOS VIAS TVAS, ET IMPII AD TE
CONVERTENTVR: (177) e , perchè gli pia-
cque assai, gli donò Michelagnolo uno mo-
dello d' uno Ercole che scoppia Anteo, di
sua mano, di cera con certi suoi disegni. Di
Michelagnolo non ci è altri ritratti che duoi
di pittura, uno di mano del Bugiardino, e
l' altro di Iacopo del Conte, ed uno di bronzo
di tutto rilievo fatto da Daniello Ricciarelli,
e questo del cavalier Lione, dai quali se n' è
fatte tante copie, che n' ho visto, in molti
luoghi d' Italia e fuori, assai numero.

Andò il medesimo anno Giovanni cardinale
de'Medici figliuolo del duca Cosimo a Roma per
il cappello a Pio IV, e convenne, come suo ser-
vitore e familiare, al Vasari andar seco, che
volentieri vi andò e vi stette circa un mese per
godersi Michelagnolo, che l' ebbe carissimo e
di continuo gli fu attorno. Aveva portato se-
co il Vasari per ordine di sua Eccellenza il
modello di legno di tutto il palazzo ducale di
Fiorenza insieme coi disegni delle stanze
nuove che erano state murate e dipinte da
lui, quali desiderava Michelagnolo vedere in
modello e disegno, poichè sendo vecchio,
non poteva vedere l' opere, le quali erano co-
piose, diverse, e con varie invenzioni e capric-
ci, che cominciavano dalla castrazione di Cie-
lo, e Saturno, Opi, Cerere, Giove, Giunone,
Ercole, che in ogni stanza era uno di questi
nomi, con le sue istorie in diversi partimenti;
come ancora l' altre camere e sale, che erano
sotto queste, avevano il nome degli eroi di ca-

sa Medici, cominciando da Cosimo vec-
chio (178), Lorenzo, Leone X, Clemente VII,
e 'l signor Giovanni (179), e 'l duca Alessan-
dro, e 'l duca Cosimo; nelle quali per ciascu-
na erano non solamente le storie de' fatti loro,
ma loro ritratti e de' figliuoli e di tutte le
persone antiche, così di governo come d' ar-
me e di lettere, ritratte di naturale: delle qua-
li aveva scritto il Vasari un dialogo, ove si
dichiarava tutte le istorie ed il fine di tutta
l'invenzione, e come le favole disopra s'acco-
modassino alle istorie disotto, le quali gli fur
lette da Annibal Caro, che n'ebbe grandissimo
piacere Michelagnolo. Questo dialogo, come
arà più tempo il Vasari, si manderà fuori (180).
Queste cose causarono, che desiderando il
Vasari di metter mano alla sala grande, e
perchè era, come s' è detto altrove, il palco
basso che la faceva nana e cieca di lumi, ed
avendo desiderio di alzarla, non si voleva ri-
solvere il duca Cosimo a dargli licenza ch'el-
la si alzasse; non che 'l duca temesse la spesa,
come s' è visto poi, ma il pericolo di alzare i
cavalli del tetto tredici braccia sopra; dove
sua Eccellenza come giudiziosa consentì che
si avesse il parere da Michelagnolo, visto in
quel modello la sala, come era prima, poi levato
tutti que' legni e postovi altri legni con nuova
invenzione del palco e delle facciate, come
s' è fatto dappoi, e disegnata in quella insie-
me l'invenzione delle istorie, che piacutagli,
ne diventò subito non giudice, ma parziale,
vedendo anche il modo e la facilità dello al-
zare i cavalli del tetto, ed il modo di condurre
tutta l' opera in breve tempo. Dove egli scrisse
nel ritorno del Vasari al duca, che seguitasse
quella impresa, che l'era degna della grandezza
sua (181). Il medesimo anno andò a Roma il
duca Cosimo con la signora duchessa Leonora
sua consorte, e Michelagnolo, arrivato il duca,
lo andò a vedere subito, il quale fattogli mol-
te carezze, lo fece, stimando la sua gran vir-
tù, sedere accanto a se, e con molta domesti-
chezza ragionandogli di tutto quello che sua
Eccellenza aveva fatto fare di pittura e di
scultura a Fiorenza, e quello che aveva animo
di volere fare, e della sala particularmente. Di
nuovo Michelagnolo ne lo confortò e confer-
mò, e si dolse, perchè amava quel signore, non
essere giovane di età da poterlo servire; e ra-
gionando sua Eccellenza che aveva trovato il
modo da lavorare il porfido, cosa non credu-
ta da lui, se gli mandò, come s'è detto nel
primo capitolo delle teoriche (182), la testa
del Cristo lavorata da Francesco del Tadda
scultore, che ne stupì, e tornò dal duca più
volte, mentre che dimorò in Roma, con sua
grandissima satisfazione; ed il medesimo fe-
ce, andandovi poco dopo lo illustrissimo don
Francesco de' Medici suo figliuolo, del qua-

le Michelagnolo si compiacque , per le amorevoli accoglienze e carezze fatte da sua Eccellenza illustrissima, che gli parlò sempre con la berretta in mano , avendo infinita reverenza a sì raro uomo , e scrisse al Vasari che gl' incresceva l' essere indisposto e vecchio, che arebbe voluto fare qual cosa per quel signore, ed andava cercando comperare qualche anticaglia bella per mandargliene a Fiorenza. Ricercato a questo tempo Michelagnolo dal papa per porta Pia d'un disegno, ne fece tre tutti stravaganti e bellissimi, che 'l papa elesse per porre in opera quello di minore spesa , come si vede oggi murata con sua lode (183); e visto l'umor del papa , perchè dovesse restaurare le altre porte di Roma, gli fece molti altri disegni, e 'l medesimo fece richiesto dal medesimo pontefice per far la nuova chiesa di Santa Maria degli Angioli nelle terme Diocleziane per ridurle a tempio a uso di Cristiani, e prevalse il suo disegno, che fece , a molti altri fatti da eccellenti architetti, con tante belle considerazioni per comodità de' frati Certosini, che l'hanno ridotto oggi quasi a perfezione , che fe' stupire Sua Santità e tutti i prelati e signori di corte delle bellissime considerazioni che aveva fatte con giudizio, servendosi di tutte l'ossature di quelle terme; e se ne vedde cavato un tempio bellissimo, ed una entrata fuor della opinione di tutti gli architetti ; dove ne riportò lode ed onore infinito (184). Come per questo luogo e'disegnò per Sua Santità di fare un ciborio del Sagramento , di bronzo, stato gettato gran parte da maestro Iacopo Ciciliano, eccellente gettatore di bronzi, che fa che vengono le cose sottilissimamente senza bave, che con poca fatica si rinettano; che in questo genere è raro maestro, e molto piacea a Michelagnolo. Aveva discorso insieme la nazione più viste di dar qualche buon principio alla chiesa di S. Giovanni di strada Giulia, dove ragunatosi tutti i capi delle case più ricche, promettendo ciascuna per rata, secondo la facultà, sovvenire detta fabbrica, tanto che feciono da riscuotere buona somma di danari , e disputossi fra loro se gli era bene seguitare l'ordine vecchio, o far qualche cosa di nuovo migliore, fu risoluto che si desse ordine sopra i fondamenti a qualche cosa di nuovo, e finalmente crearono tre sopra la cura di questa fabbrica, che fu Francesco Bandini, Uberto Ubaldini, e Tommaso de' Bardi, i quali richiesono Michelagnolo di disegno, raccomandandosegli, sì perchè era vergogna della nazione avere gettato via tanti danari, nè aver mai profittato fine, se la virtù sua non gli giovava a finirla, non avevano ricorso alcuno. Promesse loro con tanta amorevolezza

di farlo, quanto cosa e' facesse mai prima , perchè volentieri in questa sua vecchiezza si adoperava alle cose sacre, che tornassino in onore di Dio, poi per l' amor della sua nazione, qual sempre amò. Aveva seco Michelagnolo a questo parlamento Tiberio Calcagni, scultore fiorentino, giovane molto volonteroso d'imparare l' arte, il quale, essendo andato a Roma, s'era volto alle cose d' architettura. Amandolo Michelagnolo, gli aveva dato a finire, come s'è detto, la Pietà di marmo ch' e'ruppe, ed in oltre una testa di Bruto, di marmo, col petto maggiore assai del naturale, perchè la finisse della quale era condotta la testa sola con certe minutissime gradine (185). Questa l' aveva cavata da un ritratto di esso Bruto intagliato in una corniola, che era appresso al signor Giuliano Cesarino, antichissima, che a'preghi di M. Donato Giannotti (186) suo amicissimo la faceva Michelagnolo per il cardinale Ridolfi, che è cosa rara. Michelagnolo dunque, per le cose d'architettura, non potendo disegnare più per la vecchiaia, nè tirar linee nette, si andava servendo di Tiberio, perchè era molto gentile e discreto. Perciò, desiderando servirsi di quello in tale impresa , gl' impose che e'levasse la pianta del sito della detta chiesa; la quale levata e portata subito a Michelagnolo, in questo tempo che non si pensava che facesse niente, fece intendere per Tiberio che gli aveva serviti, e finalmente mostrò loro cinque piante (187) di tempj bellissimi, che viste da loro si maravigliarono, e disse loro che scegliessimo una a modo loro, i quali non volendo farlo, riportandosene al suo giudizio, volse che si risolvessino pure a modo loro; onde tutti d'uno stesso volere ne presono una più ricca, alla quale risolutosi disse Michelagnolo che, se conducevano a fine quel disegno, nè Romani nè Greci mai ne' tempi loro fecero una cosa tale: parole, che nè prima nè poi usciron mai di bocca a Michelagnolo , perchè era modestissimo. Finalmente conclusero che l' ordinazione fusse tutta di Michelagnolo , e le fatiche dello eseguire detta opera fussero di Tiberio, che di tutto si contentarono, promettendo loro che egli gli servirebbe benissimo; e così dato la pianta a Tiberio, che la riducesse netta e disegnata giusta, gli ordinò i profili di fuori e di dentro, e che ne facesse un modello di terra, insegnandogli il modo da condurlo , che stesse in piedi. In dieci giorni condusse Tiberio il modello di otto palmi, del quale, piaciuto assai a tutta la nazione, ne feciono poi fare un modello di legno, che è oggi nel consolato di detta nazione (188): cosa tanto rara, quanto tempio nessuno che si sia mai visto, per la bellezza, ricchezza, e gran varietà sua ; del quale fu dato

principio e speso scudi cinque mila, che man-
cato a quella fabbrica gli assegnamenti, è ri-
masta così, che n'ebbe grandissimo dispiacere.
Fece allogare a Tiberio con suo ordine a S.
Maria Maggiore una cappella cominciata per
il cardinale di Santa Fiore, restata imperfet-
ta (189) per la morte di quel cardinale, e di
Michelagnolo e di Tiberio, che fu di quel
giovane grandissimo danno. Era stato Miche-
lagnolo anni diciassette nella fabbrica di S.
Pietro, e più volte i deputati l'avevano volu-
to levare da quel governo; e, non essendo
riuscito loro, andavano pensando ora con
questa stranezza, ed ora con quella opporsegli
a ogni cosa, che per istracco se ne levasse, es-
sendo già tanto vecchio, che non poteva più.
Ove essendovi per soprastante Cesare da Ca-
stel Durante, che in quei giorni si morì, Mi-
chelagnolo, perchè la fabbrica non patisse,
vi mandò, per fino che trovasse uno a modo
suo, Luigi Gaeta, troppo giovane, ma suffi-
cientissimo. I deputati, una parte de' quali
molte volte avevan fatto opera di mettervi
Nanni di Baccio Bigio, che gli stimolava e
prometteva gran cose, per potere travagliare
le cose della fabbrica a lor modo, mandaron
via Luigi Gaeta: il che inteso Michelagnolo,
quasi sdegnato, non voleva più capitare alla
fabbrica; dove e' cominciarono a dar nome
fuori, che non poteva più, che bisognava
dargli un sostituto, e che egli aveva detto che
non voleva impacciarsi più di S. Pietro. Tor-
nò tutto agli orecchi di Michelagnolo, il quale
mandò Daniello Ricciarelli da Volterra al ve-
scovo Ferratino, uno de' soprastanti, che ave-
va detto al cardinale di Carpi che Michela-
gnolo aveva detto a un suo servitore che non
voleva impacciarsi più della fabbrica; che
tutto Daniello disse non essere questa la vo-
lontà di Michelagnolo, dolendosi il Ferratino
che egli non conferiva il concetto suo, e che
era bene che dovesse mettervi un sostituto, e
volentieri arebbe accettato Daniello, del qua-
le pareva che si contentasse Michelagnolo;
dove fatto intendere a' deputati in nome di
Michelagnolo che avevano un sostituto, pre-
sentò il Ferratino non Daniello, ma in cam-
bio suo Nanni Bigio, che entrato drento ed
accettato da' soprastanti, non andò guari che
dato ordine di fare un ponte di legno dalla
parte delle stalle del papa, dove è il monte,
per salire sopra la nicchia grande che volta a
quella parte, fe' mozzare travi grosse
di abeto, dicendo che si consuma nel tira-
re su la roba troppi canapi, che era meglio
condurla per quella via; il che inteso Miche-
lagnolo, andò subito dal papa, e romoreg-
giando, perchè era sopra la piazza di Campi-
doglio, lo fe' subito andare in camera, dove
disse: Gli è stato messo, Padre Santo, per

mio sostituto da' deputati uno, che io non so
chi egli sia, però se conoscevano loro e la
Santità Vostra che io non sia più 'l caso, io
me ne tornerò a riposare a Fiorenza, dove
goderò quel granduca che m'ha tanto deside-
rato, e finirò la vita in casa mia: però vi
chieggo buona licenza (190). Il papa n' ebbe
dispiacere, e, con buone parole confortando-
lo, gli ordinò che dovesse venire a parlargli
il giorno lì in Araceli; dove fatto ragunare i
deputati della fabbrica, volse intendere le
cagioni di quello, che era seguito; dove fu
risposto a loro, che la fabbrica rovinava e
vi si faceva degli errori; il che avendo inteso
il papa non essere il vero, comandò al signor
Gabrio Scierbellone (191) che dovesse anda-
re a vedere in sulla fabbrica, e che Nanni,
che proponeva queste cose, gliele mostrasse;
che ciò fu eseguito, e trovato il signor Gabrio
esser ciò tutta malignità, e non essere vero,
fu cacciato via con parole poco oneste di quel-
la fabbrica in presenza di molti signori, rim-
proverandogli che per colpa sua rovinò il pon-
te S. Maria, e che in Ancona, volendo con po-
chi danari far gran cose per nettare il porto,
lo riempiè più in un dì, che non fece il mare
in dieci anni. Tale fu il fine di Nanni per la
fabbrica di S. Pietro, per la quale Michela-
gnolo di continuo non attese mai a altro, in
diciassette anni, che fermarla per tutto con
riscontri, dubitando per queste persecuzioni
che non avesse dopo la morte sua a es-
ser mutata, dove è oggi sicurissima da poter-
la sicuramente voltare. Per il che s'è visto
che Iddio, che è protettore de' buoni, l'ha
difeso fino che egli è vissuto, ed ha sempre
operato per benefizio di questa fabbrica e di-
fensione di quest' uomo fino alla morte. A-
vvenga che vivente dopo lui Pio IV ordinò
a' soprastanti della fabbrica che non si mu-
tasse niente di quanto aveva ordinato Miche-
lagnolo, e con maggiore autorità lo fece ese-
guire Pio V suo successore; il quale, perchè
non nascesse disordine, volse che eseguisse
inviolabilmente i disegni fatti da Michela-
gnolo, mentre che furono esecutori di quel-
la Pirro Ligorio e Iacopo Vignola architetti;
che Pirro, volendo presuntuosamente muove-
re ed alterare quell' ordine, fu con poco onor
suo levato via da quella fabbrica e lassato il
Vignola; e finalmente quel pontefice zelan-
tissimo; non meno dell' onor della fabbrica
di S. Pietro, che della religione cristiana,
l' anno 1565 che il Vasari andò a' piedi di
Sua Santità, e chiamato di nuovo l' anno
1566, non si trattò se non al procurare l' os-
servazione de' disegni lasciati da Michelagno-
lo; e, per ovviare a tutti i disordini, comandò
Sua Santità al Vasari che con M. Guglielmo
Sangalletti, tesauriere segreto di Sua Santità,

per ordine di quel pontefice andasse a trovare il vescovo Ferratino, capo de' fabbricieri di S. Pietro, che dovesse attendere a tutti gli avvertimenti e ricordi importanti che gli direbbe il Vasari, acciocchè mai, per il dir di nessuno maligno e presuntuoso, s'avesse a muovere seguo o ordine lasciato dalla eccellente virtù e memoria di Michelagnolo, ed a ciò fu presente messer Giovambatista Altoviti, molto amico del Vasari ed a queste virtù. Per il che, udito il Ferratino un discorso che gli fece il Vasari, accettò volentieri ogni ricordo, e promesse inviolabilmente osservare e fare osservare in quella fabbrica ogni ordine e disegno che avesse perciò lasciato Michelagnolo, ed in oltre d'essere protettore, difensore, e conservatore delle fatiche di sì grande uomo. E tornando a Michelagnolo dico che, innanzi la morte un anno in circa, avendosi adoperato il Vasari segretamente che 'l duca Cosimo de' Medici operasse col papa, per ordine di M. Averardo Serristori suo imbasciadore, che, visto che Michelagnolo era molto cascato, si tenesse diligente cura di chi gli era attorno a governarlo, e chi gli praticava in casa; che venendogli qualche subito accidente, come suole venire a'vecchi, facesse provvisione che le robe, disegni, cartoni, modelli, e danari, ed ogni suo avere nella morte si fussino inventariati e posti in serbo, per dare alla fabbrica di S. Pietro, se vi fusse stato cose attenenti a lei, così alla sagrestia e libreria di S. Lorenzo e facciata, non fussino state traportate via, come spesso suole avvenire, che finalmente giovò tal diligenza, che tutto fu eseguito in fine. Desiderava Lionardo suo nipote la quaresima vegnente andare a Roma, come quello che s'indovinava che già Michelagnolo era in fine della vita sua, e lui se ne contentava, quando ammalatosi Michelagnolo di una lente febbre, subito fe'scrivere a Daniello che Lionardo andasse; ma il male cresciutogli, ancora che M. Federigo Donati suo medico e gli altri suoi gli fussino attorno, con conoscimento grandissimo fece testamento di tre parole, che lasciava l'anima sua nelle mani di Dio, il suo corpo alla terra, e la roba a' parenti più prossimi, imponendo a' suoi che nel passare di questa vita gli ricordassino il patire di Gesù Cristo, e così a dì 17 di Febbraio l'anno 1563 a ore ventitre a uso fiorentino, che al romano sarebbe 1564, spirò per irsene a miglior vita (192).

Fu Michelagnolo molto inclinato alle fatiche dell'arte, veduto che gli riusciva ogni cosa quantunque difficile, avendo avuto dalla natura l'ingegno molto atto ed applicato a queste virtù eccellentissime del disegno; là dove, per esser interamente perfetto, infinite volte fece anatomia, scorticando uomini per vedere il principio e legazioni dell'ossature, muscoli, nerbi, vene, e moti diversi, e tutte le positure del corpo umano; e non solo degli uomini, ma degli animali ancora, e particularmente de' cavalli, de' quali si dilettò assai di tenerne, e di tutti volse vedere il lor principio ed ordine in quanto all'arte, e lo mostrò talmente nelle cose che gli accadono trattare, che non ne fa più chi non attende a altra cosa che quella. Per il che ha condotto le cose sue, così col pennello come con lo scarpello, che sono quasi inimitabili, ed ha dato, come s'è detto, tanta arte, grazia, ed una certa vivacità alle cose sue, e ciò sia detto con pace di tutti, che ha passato e vinto gli antichi, avendo saputo cavare della difficultà tanto facilmente le cose, che non paion fatte con fatica, quantunque, da chi disegna poi le cose sue, la vi si trovi per imitarla. È stata conosciuta la virtù di Michelagnolo in vita, e non, come avviene a molti, dopo la morte, essendosi visto che Giulio II, Leon X, Clemente VII, Paolo III, e Giulio III (193), e Paolo IV, e Pio IV, sommi pontefici l'hanno sempre voluto appresso, e, come si sa, Solimano imperatore de'Turchi, Francesco Valerio re di Francia, Carlo V imperatore, e la signoria di Vinezia (194), e finalmente il duca Cosimo de'Medici, come s'è detto, e tutti con onorate provvisioni, non per altro che per valersi della sua gran virtù; che ciò non accade se non a uomini di gran valore, come era egli, avendo conosciuto e veduto che queste arti tutte tre erano talmente perfette in lui, che non si trova, nè in persone antiche o moderne, in tanti e tanti anni che abbia girato il sole, che Dio l'abbia concesso a altri che a lui. Ha avuto l'immaginativa tale e sì perfetta, che le cose propostesi nella idea sono state tali, che con le mani, per non potere esprimere sì grandi e terribili concetti, ha spesso abbandonato l'opere sue, anzi ne ha guasto molte, come io so che, innanzi che morisse di poco, abbruciò gran numero di disegni, schizzi, e cartoni fatti di man sua, acciò nessuno vedesse le fatiche durate da lui e i modi di tentare l'ingegno suo per non apparire se non perfetto; ed io ne ho alcuni di sua mano trovati in Fiorenza, messi nel nostro libro de' disegni, dove, ancorachè si vegga la grandezza di quello ingegno, si conosce che, quando e' voleva cavar Minerva della testa di Giove, ci bisognava il martello di Vulcano; imperò egli usò le sue figure farle di nove e di dieci e di dodici teste, non cercando altro che, col metterle tutte insieme, ci fusse una certa concordanza di grazia nel tutto, che non la fa il naturale, dicendo che bisognava avere le seste negli occhi e non

in mano, perchè le mani operano, e l'occhio giudica: che tale modo tenne ancora nell'architettura. Nè paia nuovo a nessuno che Michelagnolo si dilettasse della solitudine, come quello che era innamorato dell'arte sua, che vuol l'uomo per se solo e cogitativo, e perchè è necessario che chi vuole attendere agli studj di quella fugga le compagnie, avvenga che chi attende alle considerazioni dell'arte non è mai solo nè senza pensieri, e coloro, che glielo attribuivano a fantasticheria ed a stranezza, hanno il torto, perchè chi vuole operar bene bisogna allontanarsi da tutte le cure e fastidj, perchè la virtù vuol pensamento, solitudine e comodità, e non errare con la mente. Con tutto ciò ha avuto caro l'amicizia di molte persone grandi e delle dotte, e degli uomini ingegnosi, a' tempi convenienti, e se l'è mantenute, come il grande Ippolito cardinale de' Medici, che l'amò grandemente; ed inteso che un suo cavallo turco, che aveva, piaceva per la sua bellezza a Michelagnolo, fu dalla liberalità di quel signore mandato a donare con dieci muli carichi di biada ed un servitore che lo governasse, che Michelagnolo volentieri lo accettò. Fu suo amicissimo l'illustrissimo cardinal Polo, innamorato Michelagnolo delle virtù e bontà di lui; il cardinal Farnese, e Santa Croce, che fu poi papa Marcello; il cardinal Ridolfi, e 'l cardinal Maffeo, e monsignor Bembo, Carpi, e molti altri cardinali e vescovi e prelati, che non accade nominargli; monsignor Claudio Tolomei, ed il magnifico M. Ottaviano de' Medici suo compare, che gli battezzò un suo figliuolo (195), e M. Bindo Altoviti, al quale donò l'arte della cappella, dove Noè inebriato è schernito da un de' figliuoli e ricoperto le vergogne dagli altri due; M. Lorenzo Ridolfi, e M. Annibal Caro, e M. Giovan Francesco Lottini da Volterra; ed infinitamente amò più di tutti M. Tommaso de' cavalieri, gentiluomo romano, quale essendo giovane e molto inclinato a queste virtù, perchè egli imparasse a disegnare, gli fece molte carte stupendissime, disegnate di lapis nero e rosso di teste divine, e poi gli disegnò un Ganimede rapito in cielo dall'uccel di Giove (196), un Tizio che l'avoltoio gli mangia il cuore, la cascata del carro del Sole con Fetonte nel Po (197), ed una baccanalia di putti, che tutti sono ciascuno per se cosa rarissima, e disegni non mai più visti. Ritrasse Michelagnolo M. Tommaso in un cartone, grande di naturale, che nè prima nè poi di nessuno fece il ritratto, perchè abborriva il fare somigliare il vivo, se non era d'infinita bellezza. Queste carte sono state cagione, che, dilettandosi M. Tommaso quanto e' fa, n'ha poi avute una buona partita,

che già Michelagnolo fece a fra Bastiano Viniziano (198), che le messe in opera, che sono miracolose; ed in vero egli le tiene meritamente per reliquie, e n'ha accomodato gentilmente gli artefici. Ed in vero Michelagnolo collocò sempre l'amor suo a persone nobili, meritevoli, e degne, che nel vero ebbe giudizio e gusto in tutte le cose. Ha fatto poi fare M. Tommaso a Michelagnolo molti disegni per amici, come per il cardinale di Cesis la tavola dov'è la nostra Donna annunziata dall'Angelo, cosa nuova, che poi fu da Marcello Mantovano colorita e posta nella cappella di marmo che ha fatto fare quel cardinale nella chiesa della Pace di Roma; come ancora un'altra Nunziata, colorita pur di mano di Marcello, in una tavola nella chiesa di S. Giovanni Laterano, che 'l disegno l'ha il duca Cosimo de' Medici, il quale dopo la morte donò Lionardo Buonarroti suo nipote a sua Eccellenza, che gli tien per gioie, insieme con un Cristo che ora nell'orto, e molti altri disegni e schizzi e cartoni di mano di Michelagnolo (199), insieme con la statua della Vittoria, che ha sotto un prigione (200), di braccia cinque alta: ma quattro prigioni bozzati (201), che possono insegnare a cavare de' marmi le figure con un modo sicuro da non istorpiare i sassi; che il modo è questo, che se e'si pigliasse una figura di cera o d'altra materia dura, e si mettesse a diacere in una conca d'acqua, la quale acqua, essendo per sua natura nella sua sommità piana e pari, alzando la detta figura a poco a poco del pari, così vengono a scoprirsi prima le parti più rilevate, ed a nascondersi i fondi, cioè le parti più basse della figura, tanto che nel fine ella così viene scoperta tutta. Nel medesimo modo si debbono cavare con lo scarpello le figure de' marmi, prima scoprendo le parti più rilevate, e di mano in mano le più basse, il qual modo si vede osservato da Michelagnolo ne' sopraddetti prigioni, i quali sua Eccellenza vuole che servino per esempio de' suoi accademici. Amò gli artefici e praticò con essi, come con Iacopo Sansovino, il Rosso, Pontormo, Daniello da Volterra, e Giorgio Vasari Aretino, al quale usò infinite amorevolezze, e fu cagione che egli attendesse all'architettura con intenzione di servirsene un giorno, e conferiva seco volentieri, e discorreva delle cose dell'arte; e questi che dicono che non voleva insegnare, hanno il torto, perche l'usò sempre a'suoi famigliari e a chi domandava consiglio; e, perchè mi sono trovato a molti presente, per modestia lo taccio, non volendo scoprire i difetti d'altri (202). Si può ben far giudizio di questo, che con coloro che stettono con seco in casa ebbe mala fortuna, perchè percosse in subietti po-

co atti a imitarlo (203); perchè Piero Urbano Pistolese, suo creato, era persona d'ingegno, ma non volse mai affaticarsi: Antonio Mini arebbe voluto, ma non ebbe il cervello atto, e quando la cera è dura non s'imprime bene: Ascanio dalla Ripa Transone durava gran fatiche, ma mai non se ne vedde il frutto nè in opere nè in disegni, e restò parecchi anni intorno a una tavola, che Michelagnolo gli aveva dato un cartone; nel fine se n'è ito in fumo quella buona aspettazione che si credeva di lui, che mi ricordo che Michelagnolo gli veniva compassione sì dello stento suo, che l'aiutava di sua mano; ma giovò poco e s'egli avesse avuto un subietto, che me lo disse parecchie volte, arebbe spesso, così vecchio, fatto notomia, ed arebbe scrittovi sopra (204) per giovamento de' suoi artefici, che fu ingannato da parecchi: ma si diffidava per non potere esprimere con gli scritti quel ch'egli arebbe voluto, per non esser egli esercitato nel dire, quantunque egli in prosa nelle lettere sue abbia con poche parole spiegato bene il suo concetto, essendosi egli molto dilettato delle lezione de' poeti volgari, e particolarmente di Dante, che molto lo ammirava ed imitava ne' concetti e nelle invenzioni (205), così di Petrarca, dilettatosi di far madrigali e sonetti molto gravi, sopra i quali s'è fatto comenti; e M. Benedetto Varchi nella accademia fiorentina fece una lezione onorata (206) sopra quel sonetto che comincia:

Non ha l'ottimo artista alcun concetto,
Ch'un marmo solo in se non circonscriva.

Ma infiniti ne mandò di suo, e ricevè risposta di rime e di prose della illustrissima marchesana di Pescara, della virtù della quale Michelagnolo era innamorato, ed ella parimente di quelle di lui, e molte volte andò ella a Roma da Viterbo a visitarlo: e le disegnò Michelagnolo una Pietà in grembo alla nostra Donna con due angioletti, mirabilissima, ed un Cristo confitto in croce, che, alzata la testa, raccomanda lo spirito al Padre (207): cosa divina; oltre a un Cristo con la Samaritana al pozzo. Dilettossi molto della Scrittura sacra, come ottimo cristiano che egli era, ed ebbe in gran venerazione l'opere scritte da fra Girolamo Savonarola, per avere udito la voce di quel frate in pergamo. Amò grandemente le bellezze umane per l'imitazione dell'arte, per potere scerre il bello dal bello, che essa questa imitazione non si può far cosa perfetta; ma non in pensieri lascivi e disonesti, che l'ha mostro nel modo del viver suo, che è stato parchissimo, essendosi contentato quando era giovane, per istare inten-

to al lavoro, d'un poco di pane e di vino, avendolo usato, sendo vecchio, fino che faceva il Giudizio di cappella, col ristorarsi la sera, quando aveva finito la giornata, pur parchissimamente; che, sebbene era ricco, viveva da povero, nè amico nessuno mai mangiò seco, o di rado, nè voleva presenti di nessuno, perchè pareva, come uno gli donava qual cosa, d'essere sempre obbligato a colui; la qual sobrietà lo faceva essere vigilantissimo e di pochissimo sonno, e bene spesso la notte si levava, non potendo dormire, a lavorare con lo scarpello, avendo fatta una celata di cartoni, e sopra il mezzo del capo teneva accesa la candela, la quale con questo modo rendeva lume dove egli lavorava; senza impedimento delle mani; ed il Vasari, che più volte vide la celata, considerò che non adoperava cera, ma candele di sego di capra schietto, che sono eccellenti, e gliene mandò quattro mazzi, che erano quaranta libbre. Il suo servitore garbato gliene portò a due ore di notte, e presentategliene, Michelagnolo ricusava che non le voleva, gli disse: Messere, le m'hanno rotto per di qui in ponte le braccia, nè le vo' riportare a casa, che dinanzi al vostro uscio ci è una fanghiglia soda, e starebbono ritte agevolmente, io le accenderò tutte; Michelagnolo gli disse: Posale costù, che io non voglio che tu mi faccia le baie all'uscio. Dissemi che molte volte nella sua gioventù dormiva vestito, come quello che stracco dal lavoro non curava di spogliarsi per aver poi a rivestirsi. Sono alcuni che l'hanno tassato d'essere avaro; questi s'ingannano, perchè sì delle cose dell'arte, come delle facultà, ha mostro il contrario. Delle cose dell'arte si vede aver donato, come s'è detto, a messer Tommaso de' Cavalieri, a messer Bindo, ed a fra Bastiano disegni che valevano assai; ma a Antonio Mini suo creato (208) tutti i disegni, tutti i cartoni, il quadro della Leda, tutti i suoi modelli e di cera e di terra, che fece mai, che, come s'è detto, rimasono tutti in Francia; a Gherardo Perini, gentiluomo fiorentino, suo amicissimo, in tre carte alcune teste di matita nera divine, le quali sono dopo la morte di lui venute in mano dello illustrissimo don Francesco principe di Fiorenza, che le tiene per gioie, come le sono. A Bartolommeo Bettini fece e donò un cartone d'una Venere con Cupido che la bacia, che è cosa divina, oggi appresso agli eredi in Fiorenza; e per il marchese del Vasto fece un cartone d'un *Noli me tangere*, cosa rara, che l'uno e l'altro dipinse eccellentemente il Pontormo, come s'è detto (209). Donò i duoi prigioni al signor Ruberto Strozzi, ed a Antonio suo servitore, ed a Francesco Bandini la Pietà che ruppe di marmo; nè

so quel che si possa tassar d'avarizia questo uomo, avendo donato tante cose, che se ne sarebbe cavato migliaia di scudi. Che si può egli dire? se non che io so, che mi ci son trovato, che ha fatto più disegni, e ito a vedere più pitture e più muraglie, nè mai ha voluto niente (210). Ma veniamo ai danari guadagnati col suo sudore, non con entrate, non con cambj, ma con lo studio e fatica sua; se si può chiamare avaro chi sovveniva molti poveri, come faceva egli, e maritava segretamente buon numero di fanciulle, ed arricchiva chi lo aiutava nell'opere e chi lo servì, come Urbino suo servidore, che lo fece ricchissimo, ed era suo creato, che l'aveva servito molto tempo, e gli disse: Se io mi muoio, che farai tu? Rispose: Servirò un altro. Oh povero a te, gli disse Michelagnolo, io vo' riparare alla tua miseria; e gli donò scudi dumila in una volta, cosa che è solita da farsi per i Cesari e pontefici grandi: senza che al nipote ha dato per volta tre e quattro mila scudi, e nel fine gli ha lasciato scudi diecimila, senza le cose di Roma. È stato Michelagnolo di una tenace e profonda memoria, che nel vedere le cose altrui una sol volta l'ha ritenute sì fattamente, e servitosene in una maniera, che nessuno se n'è mai quasi accorto; nè ha mai fatto cosa nessuna delle sue, che riscontri l'una con l'altra, perchè si ricordava di tutto quello che aveva fatto. Nella sua gioventù, sendo con gli amici suoi pittori, giocarono una cena a chi faceva una figura, che non avesse niente di disegno, che fusse goffa, simile a quei fantocci che fanno coloro, che non sanno, ed imbrattano le mura. Qui si valse della memoria; perchè, ricordatosi aver visto in un muro una di queste gofferie, la fece come se l'avesse avuta dinanzi di tutto punto, e superò tutti que' pittori: cosa difficile in un uomo tanto pieno di disegno, avvezzo a cose scelte, che ne potesse uscir netto. È stato sdegnoso, e giustamente, verso di chi gli ha fatto ingiuria; non però s'è visto mai esser corso alla vendetta, ma sibbene piuttosto pazientissimo, ed in tutti i costumi modesto, e nel parlare molto prudente e savio con risposte piene di gravità, ed alle volte con motti ingegnosi, piacevoli, ed acuti. Ha detto molte cose che sono state da noi notate, delle quali ne metteremo alcune, perchè saria lungo a descriverle tutte. Essendogli ragionato della morte da un suo amico, dicendogli che doveva assai dolergli, sendo stato in continue fatiche per le cose dell'arte, nè mai avuto ristoro, rispose, che tutto era nulla, perchè se la vita ci piace, essendo anco la morte di mano d'un medesimo maestro, quella non ci dovrebbe dispiacere. A un cittadino, che lo trovò da Orsanmichele in Fiorenza, che s'era

fermato a riguardare la statua del S. Marco di Donato, e lo domandò quel che di quella figura gli paresse, Michelagnolo rispose, che non vedde mai figura che avesse più aria di uomo dabbene di quella; e che se S. Marco era tale, se gli poteva creder ciò che aveva scritto. Essendogli mostro un disegno e raccomandato un fanciullo, che allora imparava a disegnare, scusandolo alcuni, che era poco tempo che si era posto all'arte, rispose: E' si conosce (211). Un simil motto disse a un pittore che aveva dipinto una Pietà, e non s'era portato bene, che ell'era proprio una pietà a vederla. Inteso che Sebastiano Viniziano aveva a fare nella cappella di S. Pietro a Montorio un frate, disse, che gli guasterebbe quella opera; domandato della cagione, rispose, che avendo eglino guasto il mondo, che è sì grande, non sarebbe gran fatto che gli guastassino una cappella sì piccola (212). Aveva fatto un pittore un'opera con grandissima fatica e penatovi molto tempo, e nello scoprirla aveva acquistato assai: fu dimandato Michelagnolo, che gli pareva del facitore di quella; rispose: Mentre che costui vorrà esser ricco, sarà del continuo povero. Uno amico suo, che già diceva messa ed era religioso, capitò a Roma tutto pieno di puntali e di drappo, e salutò Michelagnolo, ed egli si finse di non vederlo, perchè fu l'amico forzato fargli palese il suo nome; mostrò di maravigliarsi Michelagnolo che fusse in quel abito, poi soggiunse quasi rallegrandosi: Oh voi siete bello, se foste così drento, come io vi veggio di fuori, buon per l'anima vostra. Al medesimo che aveva raccomandato uno amico suo a Michelagnolo, che gli aveva fatto fare una statua, pregandolo che gli facesse dare qualcosa più, il che amorevolmente fece: ma l'invidia dell'amico che richiese Michelagnolo, credendo che non lo dovesse fare, veggendo pur che l'aveva fatto, fece che se ne dolse, e tal cosa fu detta a Michelagnolo; onde rispose, che gli dispiacevano gli uomini fognati, stando nella metafora della architettura, intendendo, che con quegli che hanno due bocche mal si può praticare. Domandato da uno amico suo quel che gli paresse d'uno, che aveva contraffatto di marmo figure antiche delle più celebrate, vantandosi lo imitare, che di gran lunga aveva superato gli antichi, rispose: Chi va dietro a altri, mai non gli passa innanzi; e chi non sa far bene da se, non può servirsi delle cose d'altri (213). Aveva non so che pittore fatto un'opera, dove era un bue che stava meglio dell'altre cose; fu domandato, perchè il pittore aveva fatto più vivo quello che l'altre cose, disse: Ogni pittore ritrae se medesimo bene. Passando da S. Giovanni di

Fiorenza, gli fu dimandato il suo parere di quelle porte; egli rispose: Elle son tanto belle, che le starebbon bene alle porte del Paradiso. Serviva un principe, che ogni dì variava disegni nè stava fermo: disse Michelagnolo a uno amico suo: Questo signore ha un cervello come una bandiera di campanile, che ogni vento che vi dà drento la fa girare. Andò a vedere un'opera di scultura che doveva mettersi fuora, perchè era finita, e si affaticava lo scultore assai in acconciare i lumi delle finestre, perch'ella mostrasse bene; dove Michelagnolo gli disse: Non ti affaticare, che l'importanza sarà il lume della piazza; volendo inferire che, come le cose sono in pubblico, il popolo fa giudizio s'elle sono buone o cattive. Era un gran principe che aveva capriccio in Roma d'architetto, ed aveva fatto fare certe nicchie per mettervi figure, che erano l'una tre quadri alte con uno anello in cima, e vi provò a metter dentro statue diverse che non vi tornavano bene; dimandò Michelagnolo quel che vi potesse mettere, rispose: De' mazzi d'anguille appiccate a quello anello. Fu assunto al governo della fabbrica di S. Pietro un signore che faceva professione d'intendere Vitruvio, e d'esser censore delle cose fatte; fu detto a Michelagnolo: Voi avete avuto uno alla fabbrica, che ha un grande ingegno; rispose Michelagnolo: Gli è vero, ma gli ha cattivo giudizio. Aveva un pittore fatto una storia, ed aveva cavato da diversi luoghi di carte e di pitture molte cose, nè era in su quella opera niente che non fusse cavato; e fu mostra a Michelagnolo, che veduta, gli fu domandato da un suo amicissimo quel che gli pareva, rispose: Bene ha fatto, ma io non so al dì del giudizio, che tutti i corpi piglieranno le lor membra, come farà quella storia, che non ci rimarrà niente: avvertimento a coloro che fanno l'arte, che s'avvezzino a fare da se. Passando da Modana vedde di mano di maestro Antonio Bigarino Modanese scultore (214), che aveva fatto molte figure belle di terra cotta e colorite di colore di marmo, le quali gli parsono una eccellente cosa; e perchè quello scultore non sapeva lavorare il marmo, disse: Se questa terra diventasse marmo, guai alle statue antiche. Fu detto a Michelagnolo che dovea risentirsi contro a Nanni di Baccio Bigio, perchè voleva ogni dì competere seco; rispose: Chi combatte con dappochi, non vince a nulla. Un prete suo amico disse: Egli è peccato che non abbiate tolto donna, perchè areste avuto molti figliuoli, e lasciato loro tante fatiche onorate; rispose Michelagnolo: Io ho moglie troppa, che è questa arte che m'ha fatto sempre tribolare, ed i miei figliuoli saranno l'opere che io lasserò; che se saranno da niente, si

viverà un pezzo; e guai a Lorenzo di Bartoluccio Ghiberti, se non faceva le porte di S. Giovanni, perchè i figliuoli e' nipoti gli hanno venduto e mandato male tutto quello che lasciò: le porte sono ancora in piedi. Il Vasari, mandato da Giulio III a un'ora di notte per un disegno a casa Michelagnolo, trovò che lavorava sopra la Pietà di marmo che e' ruppe: conosciutolo Michelagnolo al picchiare della porta si levò dal lavoro e prese in mano una lucerna dal manico; dove, esposto il Vasari quel che voleva, mandò per il disegno Urbino di sopra, e entrati in altro ragionamento, voltò intanto gli occhi il Vasari a guardare una gamba del Cristo sopra la quale lavorava e cercava di mutarla, e, per ovviare che 'l Vasari non la vedesse, si lasciò cascare la lucerna di mano, e, rimasti al buio, chiamò Urbino che recasse un lume, ed intanto uscito fuori del tavolato dove ella era, disse: Io sono tanto vecchio, che spesso la morte mi tira per la cappa, perchè io vada seco, e questa mia persona cascherà un dì come questa lucerna, e sarà spento il lume della vita. Con tutto ciò aveva piacere di certe sorte uomini a suo gusto, come il Menighella pittore dozzinale e goffo di Valdarno, che era persona piacevolissima, il quale veniva talvolta a Michelagnolo, che gli facesse un disegno di S. Rocco o di S. Antonio per dipingere a contadini. Michelagnolo che era difficile a lavorare per i re, si metteva giù lassando stare ogni lavoro, e gli faceva disegni semplici accomodati alla maniera e vòlontà, come diceva Menighella: e fra l'altre gli fece fare un modello d'un Crocifisso, che era bellissimo, sopra il quale se ne cavò un cavo, e ne formava di cartone e d'altre mesture, ed in contado gli andava vendendo, che Michelagnolo crepava delle risa; massime che gl' intravveniva di bei casi, come un villano, il quale gli fece dipingere S. Francesco, e dispiaciutoli che 'l Menighella gli aveva fatto la vesta bigia, che l'arebbe voluto di più bel colore, il Menighella gli fece in dosso un piviale di broccato, e lo contentò. Amò parimente Topolino scarpellino, il quale aveva fantasia di essere valente scultore, ma era debolissimo. Costui stette nelle montagne di Carrara molti anni a mandar marmi a Michelagnolo; nè arebbe mai mandato una scafa carica, che non avesse mandato sopra tre o quattro figurine bozzate di sua mano, che Michelagnolo moriva delle risa. Finalmente ritornato, ed avendo bozzato un Mercurio in un marmo, si messe Topolino a finirlo; ed un dì che ci mancava poco, volse Michelagnolo lo vedesse, e strettamente operò gli dicesse l'opinion sua: Tu sei un pazzo, Topolino, gli disse Michelagnolo, a volere far figure. Non vedi

che a questo Mercurio dalle ginocchia alli piedi ci manca più di un terzo di braccio, che egli è nano, e che tu l'hai storpiato? Oh questo non è niente: s'ella non ha altro io ci rimedierò; lassate fare a me. Rise di nuovo della semplicità sua Michelagnolo, e, partito, prese un poco di marmo Topolino, e tagliato il Mercurio sotto le ginocchia un quarto, lo incassò nel marmo, e lo commesse gentilmente, facendo un paio di stivaletti a Mercurio, che il fine passava la commettitura, e lo allungò il bisogno, che fatto venire poi Michelagnolo e mostrogli l'opera sua, di nuovo rise, e si maravigliò che tali goffi stretti dalla necessità pigliano di quelle resoluzioni che non fanno i valenti uomini. Mentre che egli faceva finire la sepoltura di Giulio II fece a uno squadratore di marmi condurre un termine per porlo nella sepoltura di S. Pietro in Vincola, con dire: Leva oggi questo, e spiana qui, pulisci quà; di maniera che, senza che colui se n'avvedesse, gli fe' fare una figura; perchè, finita, colui maravigliosamente la guardava. Disse Michelagnolo: Che te ne pare? Parmi bene, rispose colui, che v'ho grande obbligo: Perchè? soggiunse Michelagnolo; perchè ho ritrovato per mezzo vostro una virtù, che io non sapeva di avere. Ma, per abbreviare (215), dico che la complessione di questo uomo fu molto sana, perchè era asciutta e bene annodata di nerbi, e sebbene fu da fanciullo cagionevole, e da uomo ebbe due malattie d'importanza, sopportò sempre ogni fatica e non ebbe difetto, salvo nella sua vecchiezza patì dello orinare, e di renella, che s'era finalmente convertita in pietra; onde, per le mani di maestro Realdo Colombo, suo amicissimo, si siringò molti anni, e lo curò diligentemente. Fu di statura mediocre, nelle spalle largo, ma ben proporzionato con tutto il resto del corpo. Alle gambe portò invecchiando di continovo stivali di pelle di cane sopra lo ignudo i mesi interi, che quando gli voleva cavare, poi nel tirarli ne veniva spesso la pelle. Usava sopra le calze stivali di cordovano affibbiati di drento per amore degli umori. La faccia era ritonda, la fronte quadrata e spaziosa con sette linee diritte, e le tempie sportavano in fuori più dell'orecchie assai; le quali orecchie erano più verso il quanto grandi e fuor delle guancie; il corpo era a proporzione della faccia, e piuttosto grande; il naso alquanto stiacciato, come si disse nella vita del Torrigiano, che gliene ruppe con un pugno (216); gli occhi più tosto piccoli, che nò, di color corneo, macchiati di scintille giallette azzurricine; le ciglia con pochi peli, le labbra sottili, e quel disotto più grossetto ed alquanto in fuori, il mento ben composto alla proporzione del resto, la

barba e capelli neri, sparsa con molti peli canuti, lunga non molto, e biforcata, e non molto folta. Certamente fu al mondo la sua venuta, come dissi nel principio, uno esemplo mandato da Dio agli uomini dell'arte nostra, perchè s'imparasse da lui nella vita sua i costumi, e nelle opere come avevano a essere i veri ed ottimi artefici; ed io, che ho da lodare Dio d'infinita felicità, che raro suole accadere negli uomini della professione nostra, annovero fra le maggiori una, esser nato in tempo che Michelagnolo sia stato vivo (217), e sia stato degno che io l'abbia avuto per padrone, e che egli mi sia stato tanto famigliare ed amico, quanto sa ognuno, e le lettere sue scrittemi ne fanno testimonio appresso di me; e per la verità, e per l'obbligo che io ho alla sua amorevolezza, ho potuto scrivere di lui molte cose, e tutte vere, che molti altri non hanno potuto fare. L'altra felicità è, come mi diceva egli: Giorgio, riconosci Dio, che t'ha fatto servire il duca Cosimo che, per contentarsi che tu muri e dipinga e metta in opera i suoi pensieri e disegni, non ha curato spesa; dove se tu consideri agli altri, di chi tu hai scritto le vite, non hanno avuto tanto. Fu con onoratissime essequie col concorso di tutta l'arte e di tutti gli amici suoi e della nazione fiorentina dato sepoltura a Michelagnolo in S. Apostolo in un deposito nel cospetto di tutta Roma, avendo disegnato Sua Santità di farne far particolare memoria e sepoltura in S. Pietro di Roma (218).

Arrivò Lionardo suo nipote, che era finito ogni cosa, quantunque andasse in poste: ed avutone avviso il duca Cosimo, e quale aveva disegnato, poichè non l'aveva potuto aver vivo, ed onorarlo, di farlo venire a Fiorenza, e non restare con ogni sorte di pompa onorarlo dopo la morte, fu ad uso di mercanzia mandato in una balla segretamente; il quale modo si tenne, acciò in Roma non s'avesse a fare romore, e forse essere impedito il corpo di Michelagnolo e non lasciato condurre in Firenze. Ma innanzi che il corpo venisse, intesa la nuova della morte, ragunatisi insieme, a richiesta del luogotenente della loro accademia, i principali pittori, scultori ed architetti che ricordato loro da esso luogotenente, che allora era il reverendo don Vincenzio Borghini, che erano obbligati in virtù de' loro capitoli ad onorare la morte di tutti i loro fratelli, e che avendo essi ciò fatto sì amorevolmente e con tanta sodisfazione universale nell'essequie di fra Giovann'Agnolo Montorsoli, che primo, dopo la creazione dell'accademia, era mancato, vedessero bene quello che fare si conveniste per l'onoranza del Buonarroto, il quale da tutto il corpo

della compagnia e con tutti i voti favorevoli era stato eletto primo accademico e capo di tutti loro. Alla quale proposta risposero tutti, come obbligatissimi ed affezionatissimi alla virtù di tant'uomo, che per ogni modo si facesse opera di onorarlo in tutti que'modi che per loro si potessero maggiori e migliori. Ciò fatto, per non avere ogni giorno a ragunare tante genti insieme con molto scomodo loro, e perchè le cose passassero più quietamente, furono eletti sopra l'essequie, ed onoranza da farsi, quattro uomini, Agnolo Bronzino e Giorgio Vasari pittori, Benvenuto Cellini e Bartolommeo Ammannati scultori, tutti di chiaro nome e d'illustre valore nelle lor arti, acciò, dico, questi consultassono e fermassono fra loro e col luogotenente quanto, che, e come si avesse a fare ciascuna cosa, con facultà di poter disporre di tutto il corpo della compagnia ed accademia, il quale carico presero tanto più volentieri, offerendosi, come fecero di buonissima voglia tutti i giovani e vecchi, ciascuno nella sua professione, di fare quelle pitture e statue, che s'avessono a fare in quell'onoranza. Dopo ordinarono, che il luogotenente per debito del suo uffizio, ed i consoli in nome della compagnia ed accademia significassero il tutto al signor duca, e chiedessono quegli aiuti e favori che bisognavano, e specialmente che le dette essequie si potessero fare in S. Lorenzo, chiesa dell'illustrissima casa de'Medici, e dove è la maggior parte dell'opere che di mano di Michelagnolo si veggiono in Firenze (219), e che oltre ciò sua Eccellenza si contentasse che messer Benedetto Varchi facesse e recitasse l'orazione funerale, acciocchè l'eccellente virtù di Michelagnolo fusse lodata dall'eccellente eloquenza di tant'uomo, quanto era il Varchi; il quale, per essere particolarmente a' servigj di sua Eccellenza (220), non arebbe preso senza parola di lei cotal carico, ancorchè come amorevolissimo di natura ed affezionatissimo alla memoria di Michelagnolo erano certissimi che quanto a se non l'arebbe mai ricusato. Questo fatto, licenziati che furono gli accademici, il detto luogotenente scrisse al signor duca una lettera di questo preciso tenore:

» Avendo l'accademia e compagnia de'
» pittori e scultori consultato fra loro, quan-
» do sia soddisfazione di vostra Eccellenza
» illustrissima, di onorare in qualche parte
» la memoria di Michelagnolo Buonarroti, sì
» per il debito generale di tanta virtù nella
» loro professione del maggior artefice che
» forse sia stato mai, e loro particolare per
» l'interesse della comune patria, sì ancora
» per il gran giovamento che queste profes-
» sioni hanno ricevuto dalla perfezione del-

» l'opere ed invenzioni sue, talchè pare che
» sia loro obbligo mostrarsi amorevoli in
» quel modo ch'e' possono alla sua virtù,
» hanno per una loro esposto a vostra Eccel-
» lenza illustrissima questo loro desiderio, e
» ricercatola, come proprio refugio, di certo
» aiuto. Io pregato da loro e (come giudico)
» obbligato, per essersi contentata vostra Ec-
» cellenza illustrissima che io sia ancora
» quest'anno con nome di suo luogotenente
» in loro compagnia; ed aggiunto che la co-
» sa mi pare piena di cortesia e d'animi vir-
» tuosi e grati; ma molto più conoscendo,
» quanto vostra Eccellenza illustrissima è fa-
» voritore della virtù, e come un porto ed
» un unico protettore in questa età delle per-
» sone ingegnose, avanzando in questo i
» suoi antenati, i quali agli eccellenti di
» queste professioni fecero favori straordi-
» narj, avendo, per ordine del Magnifico Lo-
» renzo, Giotto, tanto tempo innanzi morto,
» ricevuto una statua (221) nel principal
» tempio, e fra Filippo un sepolcro bellissi-
» mo di marmo (222) a spese sue proprie, e
» molti altri in diverse occasioni utili ed o-
» nori grandissimi : mosso da tutte queste
» cagioni, ho preso animo di raccomandare
» a vostra Eccellenza illustrissima la peti-
» zione di questa accademia di potere onora-
» re la virtù di Michelagnolo, allievo e crea-
» tura particolare della scuola del Magnifico
» Lorenzo, che sarà, a loro contento straor-
» dinario, grandissima satisfazione all'uni-
» versale, incitamento non piccolo a' profes-
» sori di quest'arti, ed a tutta Italia saggio
» del bell'animo e pieno di bontà di vostra
» Eccellenza illustrissima, la quale Dio con-
» servi lungamente felice a beneficio de' po-
» poli suoi e sostentamento della virtù. »

Alla quale lettera detto signor duca rispose così (223):

» Reverendo nostro carissimo. La prontez-
» za, che ha dimostrato e dimostra cotesta
» accademia per onorare la memoria di Mi-
» chelagnolo Buonarroti, passato da questa a
» miglior vita, ci ha dato, dopo la perdita
» d'un uomo così singolare, molta consola-
» zione, e non solo volemo contentarla di
» quanto ci ha domandato nel memoriale,
» ma procurare ancora che l'ossa di lui sie-
» no portate a Firenze, secondo che fu la sua
» volontà, per quanto siamo avvisati; il che
» tutto scriviamo all'accademia prefata, per
» animarla tanto più a celebrare in tutti i
» modi la virtù di tanto uomo. E Dio vi con-
» tenti. »

Della lettera poi, ovvero memoriale, di che si fa disopra menzione, fatto dall'accademia al signor duca, fu questo il proprio tenore:

» Illustrissimo ec. L'accademia e gli uo-

» nini della compagnia del disegno, creata
» per grazia e favore di vostra Eccellenza il-
» lustrissima, sapendo con quanto studio ed
» affezione ella abbia fatto per mezzo dell'o-
» ratore suo in Roma venire il corpo di Mi-
» chelagnolo Buonarroti a Firenze, raguna-
» tisi insieme, hanno unitamente deliberato
» di dovere celebrare le sue essequie in quel
» modo, che saperanno e potranno il miglio-
» re. Laonde sapendo essi che sua Eccellenza
» illustrissima era tanto osservata da Miche-
» lagnolo, quanto ella amava lui, la suppli-
» cano che le piaccia per l'infinita bontà e
» liberalità sua concedere loro, prima che es-
» si possano celebrare dette essequie nella
» chiesa di S. Lorenzo edificata da' suoi mag-
» giori, e nella quale sono tante e sì bell' o-
» pere da lui fatte, così nell' architettura, co-
» me nella scultura, e vicino alla quale ha
» in animo di volere che s'edifichi la stanza,
» che sia quasi un nido ed un continuo stu-
» dio dell' architettura, scultura, e pittura a
» detta accademia e compagnia del disegno .
» Secondamente la pregano che voglia far
» commettere a M. Benedetto Varchi , che
» non solo voglia fare l' orazione funerale ,
» ma ancora recitarla di propria bocca, come
» ha promesso di voler fare liberissimamen-
» te, pregato da noi, ogni volta che vostra
» Eccellenza illustrissima se ne contenti. Nel
» terzo luogo supplicano e pregano quella ,
» che le piaccia per la medesima bontà e li-
» beralità sua sovvenirgli di tutto quello che
» in celebrare dette essequie, oltra la loro
» possibilità, la quale è piccolissima, facesse
» loro di bisogno. E tutte queste cose e cia-
» scuna d' esse si sono trattate e deliberate
» alla presenza e consentimento del molto
» magnifico e reverendo monsignor M. Vin-
» cenzio Borghini, priore degl' Innocenti,
» luogotenente di sua Eccellenza illustrissi-
» ma di detta accademia e compagnia del di-
» segno. La quale ec. (224) »

Alla quale lettera dell' accademia fece il
duca questa risposta:

» Carissimi nostri. Siamo molto contenti
» di sodisfare pienamente alle vostre petizio-
» ni, tanta è stata sempre l' affezione che noi
» portiamo alla rara virtù di Michelagnolo
» Buonarroti, e portiamo ora a tutta la pro-
» fessione vostra; però non lasciate di esse-
» quire quanto voi avete in proponimento di
» fare per l'essequie di lui, che noi non man-
» cheremo di sovvenire a' bisogni vostri; ed
» in tanto si è scritto a M. Benedetto Varchi
» per l' orazione, ed allo spedalingo quello
» di più che ci sovviene in questo proposito;
» e state sani. Di Pisa. (225) »

La lettera al Varchi fu questa.

» M. Benedetto nostro carissimo. L' affe-

zione che noi portiamo alla rara virtù di
» Michelagnolo Buonarroti ci fa desiderare
» che la memoria di lui sia onorata e celebra-
» ta in tutti i modi: però ci sarà cosa grata
» che per amor nostro vi pigliate cura di fa-
» re l'orazione che si arà da recitare nell'es-
» sequie di lui, secondo l' ordine preso dalli
» deputati dell' accademia, e gratissima, se
» sarà recitata per l' organo vostro; e state
» sano.»

Scrisse anco M. Bernardino Grazzini ai
detti deputati, che nel duca non si sarebbe
potuto disiderare più ardente disiderio, in-
torno a ciò, di quello che avea mostrato, e
che si promettessino ogni aiuto e favore da
sua Eccellenza illustrissima. Mentre che que-
ste cose si trattavano a Firenze, Lionardo
Buonarroti nipote di Michelagnolo, il quale
intesa la malattia del zio si era per le poste
trasferito a Roma, ma non l' aveva trovato
vivo, avendo inteso da Daniello da Volterra,
stato molto familiare amico di Michelagnolo,
e da altri ancora che erano stati intorno a
quel santo vecchio, che egli aveva chiesto e
pregato che il suo corpo fosse portato a Fio-
renza sua nobilissima patria, della quale fu
sempre tenerissimo amatore, aveva con pre-
stezza, e perciò buona resoluzione, cauta-
mente cavato il corpo di Roma, e come fosse
alcuna mercanzia inviatolo verso Firenze in
una balla. Ma non è qui da tacere che quest'
ultima risoluzione di Michelagnolo dichiarò,
contra l' opinione d' alcuni, quello che era
verissimo, cioè che l' essere stato molti anni
assente da Firenze non era per altro stato che
per la qualità dell' aria; perciocchè la spe-
rienza gli avea fatto conoscere che quella di
Firenze, per essere acuta e sottile, era alla
sua complessione nimicissima (226), e che
quella di Roma più dolce e temperata l' ave-
va mantenuto sanissimo fino al novantesimo
anno con tutti i sensi così vivaci e interi, co-
me fussero stati mai, e con sì fatte forze, se-
condo quell' età, che insino all' ultimo gior-
no non aveva lasciato d' operare alcuna cosa.
Poichè dunque per così subita e quasi im-
provvisa venuta non si poteva far per allora
quello che fecero poi, arrivato il corpo di
Michelagnolo in Firenze, fu messa, come
vollono i deputati, la cassa il dì medesimo
ch' ella arrivò in Fiorenza, cioè il dì 11 di
Marzo, che fu in sabato, nella compagnia
dell' Assunta, che è sotto l' altar maggiore, e
sotto le scale di dietro di S. Piero, senza
senza che fusse tocca di cosa alcuna . Il dì
seguente, che fu la Domenica della seconda
settimana di Quaresima, tutti i pittori, scul-
tori ed architetti si ragunarono così dissimu-
latamente intorno a S. Piero, dove non ave-
vano condotto altro che una coperta di vel-

luto fornita tutta e trapuntata d'oro, che copriva la cassa e tutto il feretro, sopra la quale cassa era una immagine di Crocifisso. Intorno poi a mezza ora di notte, ristretti tutti intorno al corpo, in un subito i più vecchi ed eccellenti artefici diedero di mano a una gran quantità di torchi che lì erano stati condotti, ed i giovani a pigliare il feretro con tanta prontezza, che beato colui che vi si poteva accostare e sotto mettervi le spalle, quasi credendo d'avere nel tempo avvenire a poter gloriarsi d'aver portato l'ossa del maggior uomo che mai fusse nell'arti loro. L'essere stato veduto intorno a S. Piero un certo che di ragunata, aveva fatto, come in simili casi addiviene, fermarvi molte persone, e tanto più essendosi buccinato che il corpo di Michelagnolo era venuto e che si aveva a portare in Santa Croce: e sebbene, come ho detto, si fece ogni opera che la cosa non si sapesse, acciocchè spargendosi la fama per la città non vi concorresse tanta moltitudine, che non si potesse fuggire un certo che di tumulto e confusione, e ancora perchè desideravano che quel poco, che volevan fare per allora, venisse fatto con più quiete che pompa, riserbando il resto a più agio e più comodo tempo, l'una cosa e l'altra andò per lo contrario; perciocchè quanto alla moltitudine, andando come s'è detto la nuova di voce in voce, si empiè in modo la chiesa in un batter d'occhio, che in ultimo con grandissima difficultà si condusse quel corpo di chiesa in sagrestia per sballarlo e metterlo nel suo deposito. E quanto all'essere cosa onorevole, sebbene non può negarsi che il vedere nelle pompe funerali grande apparecchio di religiosi, gran quantità di cera, e gran numero d'imbastiti e vestiti a nero, non sia cosa di magnifica e grande apparenza, non è però che anco non fusse gran cosa vedere così all'improvviso ristretti in un drappello quegli uomini eccellenti, che oggi sono in tanto pregio, e saranno molto più per l'avvenire, intorno a quel corpo con tanti amorevoli uffizj e affezione. E di vero il numero di cotanti artefici in Firenze (che tutti vi erano) è grandissimo sempre stato. Conciossiachè queste arti sono sempre per sì fatto modo fiorite in Firenze, che io credo che si possa dire, senza ingiuria dell'altre città, che il proprio e principal nido e domicilio di quelle sia Fiorenza, non altrimenti che già fusse delle scienze Atene. Oltre al quale numero d'artefici, erano tanti cittadini loro dietro, e tanti dalle bande delle strade dove si passava, che più non ve ne capivano; e, che è maggior cosa, non si sentiva altro che celebrare da ognuno i meriti di Michelagnolo, e dire la vera virtù avere tanta forza, che, poi che è mancata ogni speranza d'utile o onore che si possa da un virtuoso avere, ell'è nondimeno di sua natura e per proprio merito amata ed onorata. Per le quali cose apparì questa dimostrazione più viva, o più preziosa, che ogni pompa d'oro e di drappi che fare si fusse potuta. Con questa bella frequenza essendo stato quel corpo condotto in Santa Croce, poichè ebbono i frati fornite le cerimonie che si costumano d'intorno ai defunti, fu portato non senza grandissima difficultà, come s'è detto, per lo concorso de' popoli in sagrestia; dove il detto luogotenente, che per l'uffizio suo vi era intervenuto, e anco (come poi confessò) desiderando di vedere morto quello che e' non aveva veduto vivo, o l'aveva veduto in età che n'aveva perduta ogni memoria, si risolvè allora di fare aprire la cassa; e così fatto, dove egli e tutti noi presenti credevamo trovare quel corpo già putrefatto e guasto, perchè era stato morto giorni venticinque, e ventidue nella cassa, lo vedemmo così in tutte le sue parti intero e senza alcuno odore cattivo, che stemmo per credere che piuttosto si riposasse in un dolce e quietissimo sonno. Ed oltre che le fattezze del viso erano, come appunto quando era vivo (fuori che un poco il colore era come di morto) non aveva niun membro che guasto fusse, o mostrasse alcuna schifezza; e la testa e le gote a toccarle erano non altrimenti che se di poche ore innanzi fusse passato (227).

Passata poi la furia del popolo, si diede ordine di metterlo in un deposito in chiesa accanto all'altare de' Cavalcanti per me' la porta che va nel chiostro del capitolo. In quel mezzo, sparsasi la voce per la città, vi concorse tanta moltitudine di giovani per vederlo, che fu gran fatica il potere chiudere il deposito. E se era di giorno, come fu di notte, sarebbe stato forza lasciarlo stare aperto molte ore, per sodisfare all'universale. La mattina seguente, mentre si cominciava dai pittori e scultori a dare ordine all'onoranza, cominciarono molti belli ingegni, di che è sempre Fiorenza abbondantissima, ad appiccare sopra detto deposito versi latini e volgari, e così per buona pezza fu continuato, intanto che quelli componimenti, che allora furono stampati, furono piccola parte a rispetto de' molti che furono fatti.

Ora per venire all'essequie (228), le quali non si fecero il dì dopo S. Giovanni, come si era pensato (229), ma furono in sino al quattordicesimo giorno di Luglio prolungate, i tre deputati (perchè Benvenuto Cellini, essendosi da principio sentito alquanto indisposto, non era mai fra loro intervenuto) fatto che ebbero proveditore Zanobi Lastricati scul-

tore, si risolverono a far cosa piuttosto inge-
gnosa e degna dell'arti loro, che pomposa e
di spesa. E nel vero avendosi a onorare (dis-
sero que' deputati ed il loro proveditore) un
uomo come Michelagnolo, e da uomini della
professione che egli ha fatto, e piuttosto ric-
chi di virtù che d'amplissime facultà, si dee
ciò fare non con pompa regia o soperchie va-
nità, ma con invenzioni, ed opere piene di
spirito e di vaghezza, che escano dal sapere
della prontezza delle nostre mani, e de' no-
stri artefici, onorando l'arte con l'arte. Per-
ciocchè sebbene dall'Eccellenza del signor
duca possiamo sperare ogni quantità di da-
nari che fusse di bisogno, avendone già avu-
ta quella quantità che abbiamo domandata,
noi nondimeno avemo a tenere per fermo, che
da noi si aspetta più presto cosa ingegnosa e
vaga per invenzione e per arte, che ricca per
molta spesa o grandezza di superbo apparato.
Ma ciò non ostante si vide finalmente che la
magnificenza fu uguale all'opere che usciro-
no delle mani dei detti accademici, e che
quella onoranza fu non meno veramente ma-
gnifica, che ingegnosa e piena di capricciose
e lodevoli invenzioni. Fu dunque in ultimo
dato questo ordine, che nella navata di mez-
zo di S. Lorenzo dirimpetto alle due porte
de' fianchi, delle quali una va fuori e l'altra
nel chiostro, fusse ritto, come si fece, il ca-
tafalco, di forma quadro, alto braccia ven-
totto, con una Fama in cima, lungo undici e
largo nove. In sul basamento dunque di esso
catafalco, alto da terra braccia due, erano
nella parte che guarda verso la porta princi-
pale della chiesa posti due bellissimi fiumi a
giacere, figurati l'uno per Arno e l'altro per
lo Tevere. Arno aveva un corno di dovizia
pieno di fiori e frutti, significando perciò i
frutti che dalla città di Firenze sono nati in
queste professioni, i quali sono stati tanti e
così fatti, che hanno ripieno il mondo, e
particolarmente Roma, di straordinaria bel-
lezza. Il che dimostrava ottimamente l'altro
fiume figurato, come si è detto, per lo Tevere;
perciocchè, stendendo un braccio, si aveva
pieno le mani de'fiori e frutti avuti dal corno
di dovizia dell'Arno, che gli giaceva a canto
e dirimpetto. Veniva a dimostrare ancora, go-
dendo de' frutti d'Arno, che Michelagnolo è
vivuto gran parte degli anni suoi a Roma, e
vi ha fatto quelle maraviglie, che fanno stu-
pire il mondo. Arno aveva per segno il leone,
ed il Tevere la lupa con i piccioli Romulo e
Remo, ed erano ambidue colossi di straordi-
naria grandezza e bellezza, e simili al mar-
mo; l'uno, cioè il Tevere, fu di mano di
Giovanni di Benedetto da Castello (230), al-
lievo del Bandinello, e l'altro di Battista di
Benedetto, allievo del Ammannato (231),

ambi giovani eccellenti e di somma aspetta-
zione. Da questo piano si alzava una faccia
di cinque braccia e mezzo con le sue cornici
disotto, e sopra e in su' canti, lasciando nel
mezzo lo spazio di quattro quadri; nel primo
de' quali, che veniva a essere nella faccia do-
ve erano i due fiumi, era dipinto di chiaro-
scuro, siccome erano anche tutte l'altre pit-
ture di questo apparato, il magnifico Loren-
zo vecchio de' Medici che riceveva nel suo
giardino, del quale si è in altro luogo favel-
lato, Michelagnolo fanciullo, avendo veduti
certi saggi di lui, che accennavano, in que'
primi fiori, i frutti, che poi largamente sono
usciti della vivacità e grandezza del suo inge-
gno. Cotale istoria dunque si contenea nel
detto quadro, il quale fu dipinto da Mira-
bello (232) e da Girolamo del Crocifis-
saio (233), così chiamati, i quali, come ami-
cissimi e compagni, presono a fare quell'o-
pera insieme, nella quale con vivezza e pron-
te attitudini si vedeva il detto magnifico Lo-
renzo, ritratto di naturale, ricevere graziosa-
mente Michelagnolo fanciulletto e tutto re-
verente nel suo giardino, ed, esaminatolo,
consegnarlo ad alcuni maestri che gl'inse-
gnassero. Nella seconda storia che veniva a
essere, continuando il medesimo ordine, vol-
ta verso la porta del fianco che va fuori, era
figurato papa Clemente, che contra l'opinio-
ne del volgo, il quale pensava che Sua San-
tità avesse sdegno con Michelagnolo per con-
to delle cose dell'assedio di Firenze, non
solo lo assicura, e se gli mostra amorevole,
ma lo mette in opera alla sagrestia nuova ed
alla libreria di S. Lorenzo; ne' quali luoghi
quanto divinamente operasse si è già detto.
In questo quadro adunque era di mano di
Federigo Fiammingo, detto del Padoano (234),
dipinto con molta destrezza e dolcissima ma-
niera Michelagnolo, che mostra al papa la
pianta della detta sagrestia; e dietro lui, parte
da alcuni angioletti e parte da altre figure,
erano portati i modelli della libreria, della
sagrestia, e delle statue che vi sono oggi fi-
nite: il che tutto era molto bene accomodato
e lavorato con diligenza. Nel terzo quadro
che, posando come gli altri detti sul piano
primo, guardava l'altare maggiore, era un
grande epitaffio latino composto dal dottissi-
mo M. Pier Vettori, il sentimento del quale
era tale in lingua fiorentina:

» L'accademia de' pittori, scultori, ed
» architettori col favore ed aiuto del duca
» Cosimo de' Medici loro capo, e sommo
» protettore di queste arti, ammirando l'ec-
» cellente virtù di Michelagnolo Buonarroti,
» e riconoscendo in parte il beneficio ricevu-
» to dalle divine opere sue, ha dedicato que-
» sta memoria, uscita dalle proprie mani e

„ da tutta l' affezione del cuore all' eccellen-
„ za e virtù del maggior pittore, scultore ed
„ architettore che sia mai stato. „

Le parole latine furono queste

*Collegium pictorum, statuariorum, ar-
chitectorum auspicio opeque sibi prompta
Cosmi ducis auctoris suorum commodorum,
suspiciens singularem virtutem Michaelis An-
geli Bonarrotae intelligensque quanto sibi
auxilio semper fuerit praeclara ipsius opera,
studuit se gratum erga illum ostendere, sum-
mum omnium, qui unquam fuerint, P. S.
A. ideoque monumentum hoc suis manibus
extructum magno animi ardore ipsius me-
moriae dedicavit.*

Era questo epitaffio retto da due angioletti,
i quali con volto piangente, e spegnendo cia-
scuno una face, quasi si lamentavano essere
spenta tanta e così rara virtù. Nel quadro poi
che veniva a essere volto verso la porta che
va nel chiostro, era quando per l'assedio di
Firenze Michelagnolo fece la fortificazione del
poggio a S. Miniato, che fu tenuta inespugna-
bile e cosa maravigliosa: e questo fu di mano di
Lorenzo Sciorini (235), allievo del Bronzino,
giovane di bonissima speranza. Questa parte
più bassa, e come dire la base di tutta la mac-
china, aveva in ciascun canto un piedestallo
che risaltava, e sopra ciascun piedestallo era
una statua grande più che il naturale, che
sotto n'aveva un'altra come soggetta e vinta,
di simile grandezza, ma raccolte in diverse
attitudini e stravaganti. La prima, a man rit-
ta andando verso l'altare maggiore, era un
giovane svelto e nel sembiante tutto spirito,
e di bellissima vivacità, figurato per l'inge-
gno, con due aliette sopra le tempie, nella
guisa che si dipigne alcuna volta Mercurio;
e sotto a questo giovane, fatto con incredi-
bile diligenza, era con orecchi asinini una
bellissima figura fatta per l'Ignoranza, mor-
tal nemica dell'Ingegno; le quali ambedue
statue furono di mano di Vincenzio Danti
Perugino, del quale e dell'opere sue, che so-
no rare fra i moderni giovani scultori, si par-
lerà in altro luogo più lungamente (236). So-
pra l'altro piedestallo, il quale, essendo a
man ritta verso l'altare maggiore, guardava
verso la sagrestia nuova, era una donna fatta
per la Pietà cristiana, la quale, essendo di
ogni bontà e religione ripiena, non è altro
che un aggregato di tutte quelle virtù che i
nostri hanno chiamate teologiche, e di quel-
le che furono da' Gentili dette morali; onde
meritamente celebrandosi da' Cristiani la vir-
tù d'un Cristiano, ornata di santissimi co-
stumi, fu dato conveniente ed onorevole luo-

go a questa, che risguarda la legge di Dio e
la salute dell'anime; essendo che tutti gli al-
tri ornamenti del corpo e dell'animo, dove
questa manchi, sono da essere poco, anzi
nulla stimati. Questa figura, la quale avea
sotto se prostrato e da se calpestato il Vizio,
ovvero l'Impietà, era di mano di Valerio
Cioli (237), il quale è valente giovane, di
bellissimo spirito, e merita lode di molto giu-
dizioso e diligente scultore. Dirimpetto a que-
sta dalla banda della sagrestia vecchia era
un'altra simile figura, stata fatta giudiziosa-
mente per la Dea Minerva, ovvero l'Arte.
Perciocchè si può dire, con verità, che dopo
la bontà de' costumi e della vita, la qual dee
tener sempre appresso i miglioi il primo luo-
go, l'arte poi sia stata quella che ha dato a
quest'uomo non solo onore e facoltà, ma an-
co tanta gloria, che si può dire, lui aver in
vita goduto que' frutti che appena dopo mor-
te sogliono dalla fama trarne, mediante l'e-
gregie opere loro, gli uomini illustri e valo-
rosi, e, quello che è più, aver intanto supe-
rata l'invidia, che senza alcuna contradizione
per consenso comune ha il grado e nome del-
la principale e maggiore eccellenza ottenuto;
e per questa cagione aveva sotto i piedi questa
figura, l'Invidia, la quale era vecchia, secca e
distrutta, con occhi viperini, ed insomma con
viso e fattezze che tutte spiravano tossico e ve-
leno: ed oltre ciò era cinta di serpi, ed aveva
una vipera in mano. Queste due statue erano
di mano d'un giovinetto di pochissima età,
chiamato Lazzaro Calamec da Carrara, il qua-
le ancor fanciullo ha dato infino a oggi in al-
cune cose di pittura e scultura gran saggio di
bello e vivacissimo ingegno. Di mano d'An-
drea Calamec, zio del sopraddetto ed allievo
dell'Ammannato, erano le due statue poste
sopra il quarto piedestallo, che era dirimpet-
to all'organo, e risguardava verso le porte
principali della chiesa; la prima delle quali
era figurata per lo Studio: perciocchè quelli
che poco, e lentamente s'adoprano, non pos-
sono venir in pregio giammai, come venne Mi-
chelagnolo; conciosiachè dalla sua prima fan-
ciullezza di quindici anni insino a novanta
non restò mai, come disopra si è veduto, di
lavorare. Questa statua dello Studio, che ben
si convenne a tal'uomo, il quale era un gio-
vane fiero e gagliardo, il quale alla fine del
braccio poco sopra la giuntura della mano
aveva due aliette significanti la velocità e
spessezza dell'operare, si aveva sotto, come
prigione, cacciata la Pigrizia, ovvero Ocio-
sità, la quale era una donna lenta e stanca,
ed in tutti i suoi atti grave e dormigliosa.
Queste quattro figure, disposte nella maniera
che s'è detto, facevano un molto vago e
magnifico componimento, e parevano tutte

di marmo, perchè sopra la terra fu dato un bianco, che tornò bellissimo. In su questo piano, dove le dette figure posavano, nasceva un altro imbasamento, pur quadro ed alto braccia quattro in circa, ma di larghezza e lunghezza tanto minore di quel di sotto, quanto era l'aggetto e scorniciamento, dove posavano le dette figure, ed aveva in ogni faccia un quadro di pittura di braccia sei e mezzo per lunghezza, e tre d'altezza; e di sopra nasceva un piano nel medesimo modo che quel di sotto, ma minore; e sopra ogni canto sedeva in sul risalto d'uno zoccolo una figura quanto il naturale o più; e queste erano quattro donne, le quali per gli stromenti che avevano erano facilmente conosciute per la Pittura, Scultura, Architettura, e Poesia, per le cagioni che di sopra nella narrazione della sua vita si sono vedute. Andandosi dunque dalla principale porta della chiesa verso l'altare maggiore, nel primo quadro del secondo ordine del catafalco, cioè sopra la storia nella quale Lorenzo de' Medici riceve, come si è detto, Michelagnolo nel suo giardino, era con bellissima maniera dipinto, per l'Architettura, Michelagnolo innanzi a papa Pio IV, col modello in mano della stupenda macchina della cupola di S. Pietro di Roma; la quale storia, che fu molto lodata, era stata dipinta da Piero Francia pittore fiorentino, con bella maniera e invenzione: e la statua, ovvero simulacro dell'Architettura, che era alla man manca di questa storia, era di mano di Giovanni di Benedetto da Castello (238), che con tanta sua lode fece anco, come si è detto, il Tevere, uno de' fiumi che erano dalla parte dinanzi del catafalco. Nel secondo quadro, seguitando d'andare a man ritta verso la porta del fianco che va fuori, per la Pittura si vedeva Michelagnolo dipignere quel tanto, ma non mai abbastanza lodato Giudizio, quello, dico, che è l'esempio degli scorci e di tutte l'altre difficultà dell'arte. Questo quadro, il quale lavorarono i giovani di Michele di Ridolfo con molta grazia e diligenza, aveva la sua imagine e statua della Pittura similmente a man manca, cioè in sul canto che guarda la sagrestìa nuova, fatta da Battista del Cavaliere, giovane non meno eccellente nella scultura, che per bontà, modestia, e costumi rarissimo (239). Nel terzo quadro volto verso l'altare maggiore, cioè in quello che era sopra il già detto epitaffio, per la Scultura si vedeva Michelagnolo ragionare con una donna, la quale per molti segni si conosceva esser la Scultura, e parea che si consigliasse con esso lei. Aveva Michelagnolo intorno alcune di quelle opere, che eccellentissime ha fatto nella scultura, e la donna in una tavoletta queste parole di Boezio: *Simili*

sub imagine formans; allato al qual quadro, che fu opera d'Andrea del Minga (240) e da lui lavorato con bella invenzione e maniera, era in sulla man manca la statua di essa scultura, stata molto ben fatta da Antonio di Gino Lorenzi scultore. Nella quarta di queste quattro storie, che era volta verso l'organo, si vedeva, per la Poesia, Michelagnolo tutto intento a scrivere alcuna composizione, ed intorno a lui con bellissima grazia e con abiti divisati secondo che dai poeti sono descritte le nove Muse, ed innanzi ad esse Apollo con la lira in mano e con la sua corona d'alloro in capo e con un'altra corona in mano, la quale mostrava di volere porre in capo a Michelagnolo. Al vago e bello componimento di questa storia, stata dipinta con bellissima maniera e con attitudini e vivacità prontissime da Giovanmaria Butteri (241) era vicina sulla man manca la statua della Poesia, opera di Domenico Poggini, uomo, non solo nella scultura e nel fare impronte di monete e medaglie bellissime, ma ancora nel fare di bronzo, e nella poesia parimente, molto esercitato (242). Così fatto dunque era l'ornamento del catafalco, il quale perchè andava digradando ne' suoi piani tanto, che vi si poteva andare attorno, era quasi a similitudine del mausoleo d'Augusto in Roma; e forse, per essere quadro, più si assomigliava al settizonio di Severo, non a quello presso al Campidoglio, che comunemente così è chiamato per errore, ma al vero, che nelle *Nuove Rome* si vede stampato appresso l'Antoniane. Infin qui dunque aveva il detto catafalco tre gradi. Dove giacevano i fiumi era il primo, il secondo dove le figure doppie posavano, ed il terzo dove avevano in piede le scempie. Ed in su questo piano ultimo nasceva una base, ovvero zoccolo, alta un braccio, e molto minore per larghezza e lunghezza del detto ultimo piano; sopra i risalti della quale sedevano le dette figure scempie, ed intorno alla quale si leggevano queste parole: *Sic ars extollitur arte*. Sopra questa base poi posava una piramide alta braccia nove, in due parti della quale, cioè in quella che guardava la porta principale, ed in quella che volgea verso l'altare maggiore, giù da basso era in due ovati la testa di Michelagnolo di rilievo ritratta dal naturale, stata molto ben fatta da Santi Buglioni. In testa della piramide era una palla a essa piramide proporzionata, come se in essa fussero state le ceneri di quegli che si onorava, e sopra la palla era, maggiore del naturale, una Fama finta di marmo, in atto che pareva volasse ed insieme facesse per tutto il mondo risonare le lodi ed il pregio di tanto artefice con una tromba, la quale finiva in tre bocche; la quale Fama fu di mano di Zanobi

Lastricati, il quale oltre alle fatiche che ebbe, come provveditore di tutta l'opera, non volle anco mancare di mostrare, con suo molto onore, la virtù della mano e dell'ingegno: in modo che dal piano di terra alla testa della Fama era, come si è detto, l'altezza di braccia ventotto.

Oltre al detto catafalco, essendo tutta la chiesa parata di rovesci e rasce nere appiccate, non come si suole alle colonne del mezzo, ma alle cappelle che sono intorno intorno, non era alcun vano fra i pilastri, che mettono in mezzo le dette cappelle e corrispondono alle colonne, che non avesse qualche ornamento di pittura, ed il quale, facendo bella e vaga ed ingegnosa mostra, non porgesse in un medesimo tempo maraviglia e diletto grandissimo. E per cominciarmi da un capo, nel vano della prima cappella che è accanto all'altare maggiore, andando verso la sagrestia vecchia, era un quadro alto braccia sei e lungo otto, nel quale con nuova e quasi poetica invenzione era Michelagnolo in mezzo, come giunto ne' campi Elisi, dove gli erano da man destra, assai maggiori che il naturale, più famosi e que' tanto celebrati pittori e scultori antichi, ciascuno de' quali si conosceva a qualche notabile segno: Prassitele al satiro che è nella vigna di papa Giulio III, Apelle al ritratto d'Alessandro magno, Zeusi a una tavoletta dove era figurata l'uva che ingannò gli uccelli, e Parrasio con la finta coperta del quadro di pittura. E così, come a questi, così gli altri ad altri segni erano conosciuti: a man manca erano quegli che in questi nostri secoli da Cimabue in quà sono stati in queste arti illustri, onde vi si conosceva Giotto a una tavoletta, in cui si vedeva il ritratto di Dante giovinetto, nella maniera che in Santa Croce si vede essere stato da esso Giotto dipinto; Masaccio al ritratto di naturale; Donatello similmente al suo ritratto ed al suo zuccone del campanile che gli era accanto; e Filippo Brunelleschi al ritratto della sua cupola di Santa Maria del Fiore. Ritratti poi di naturale, senz'altri segni, vi erano fra Filippo, Taddeo Gaddi, Paolo Uccello, fra Giovann'Agnolo, Iacopo Pontormo, Francesco Salviati, ed altri, i quali tutti con le medesime accoglienze che gli antichi, e pieni di amore e maraviglia, gli erano intorno; in quel modo stesso che ricevettero Virgilio gli altri poeti nel suo ritorno, secondo la finzione del divino poeta Dante, dal quale, essendosi presa l'invenzione, si tolse anco il verso che in un breve si leggeva sopra ad una mano del fiume Arno, che a' piedi di Michelagnolo con attitudine e fattezze bellissime giaceva:

Tutti l'ammiran, tutti onor gli fanno.

Il qual quadro di mano di Alessandro Allori, allievo del Bronzino (243), pittore eccellente, e non indegno discepolo e creato di tanto maestro, fu da tutti coloro che il videro sommamente lodato. Nel vano della cappella del Santissimo Sacramento in testa della crociera era in un quadro, lungo braccia cinque e largo quattro, intorno a Michelagnolo tutta la scuola dell'arti, puttini, fanciulli, e giovani di ogni età insino a ventiquattro anni, i quali, come a cosa sacra e divina, offerivano le primizie delle fatiche loro, cioè pitture sculture, e modelli a lui, che gli riceveva cortesemente e gli ammaestrava nelle cose dell'arti, mentre eglino attentissimamente l'ascoltavano, e guardavano con attitudini e volti veramente belli e graziatissimi. E, per vero dire, non poteva tutto il componimento di questo quadro essere in un certo modo meglio fatto, nè in alcuna delle figure alcuna cosa più bella desiderarsi; onde Battista, allievo del Pontormo (244), che l'aveva fatto, fu infinitamente lodato, ed i versi che si leggevano a piè di detta storia dicevano così:

Tu pater, et rerum inventor, tu patria nobis
Suppeditas praecepta tuis ex, inclyte, chartis.

Venendosi poi dal luogo, dove era il detto quadro, verso le porte principali della chiesa, quasi accanto e prima che si arrivasse all'organo, nel quadro, che era nel vano d'una cappella, lungo sei ed alto quattro braccia, era dipinto un grandissimo e straordinario favore, cioè la rara virtù di Michelagnolo fece papa Giulio III, il quale volendosi servire in certe fabbriche del giudizio di tant'uomo, l'ebbe a se nella sua vigna; dove, fattoselo sedere allato, ragionarono buona pezza insieme, mentre cardinali, vescovi, ed altri personaggi di corte, che avevano intorno, stettono sempre in piedi. Questo fatto, dico, si vedeva con tanto buona composizione e con tanto rilievo essere stato dipinto, e con tanta vivacità e prontezza di figure che per avventura non sarebbe migliore uscito delle mani d'uno eccellente, vecchio e molto esercitato maestro. Onde Iacopo Zucchi, giovane ed allievo di Giorgio Vasari (245), che lo fece con bella maniera, mostrò che di lui si poteva onoratissima riuscita sperare. Non molto lontano a questo in sulla medesima mano, cioè poco di sotto all'organo, aveva Giovanni Strada Fiammingo (246), valente pittore, in un quadro lungo sei braccia ed alto quattro dipinto, quando Michelagnolo nel tempo dell'assedio di Firenze andò a Vinezia; dove, standosi nell'appartato di quel-

la nobilissima città, che si chiama la Giudecca, Andrea Gritti doge e la signoria mandarono alcuni gentiluomini ed altri a visitarlo e fargli offerte grandissime : nella quale cosa esprimere mostrò il detto pittore, con suo molto onore, gran giudizio e molto sapere, così in tutto il componimento, come in ciascuna parte di esso, perchè si vedevano nell'attitudini e vivacità de' volti, e ne' movimenti di ciascuna figura, invenzione, disegno e bonissima grazia.

Ora tornando all'altare maggiore, e volgendo verso la sagrestia nuova, nel primo quadro che si trovava, il quale veniva a essere nel vano della prima cappella, era di mano di Santi Titi, giovane di bellissimo giudizio e molto esercitato nella pittura in Firenze ed in Roma (247), un altro segnalato favore stato fatto alla virtù di Michelagnolo, come credo aver detto di sopra, dall'illustrissimo signor don Francesco Medici principe di Firenze; il quale trovandosi in Roma circa tre anni avanti che Michelagnolo morisse, ed essendo da lui visitato, subito che entrò esso Buonarroto, si levò il principe in piedi, ed appresso, per onorare un' tant' uomo e quella veramente veneranda vecchiezza colla maggior cortesia che mai facesse giovane principe, volle (comechè Michelagnolo, il quale era modestissimo, il recusasse) che sedesse nella sua propria sedia, onde s'era egli stesso levato, e stando poi in piedi udirlo con quella attenzione e reverenza che sogliono i figliuoli un ottimo padre. A piè del principe era un putto condotto con molta diligenza, il quale aveva un mazzocchio, ovvero berretta ducale in mano, e d'intorno a loro erano alcuni soldati vestiti all'antica, e fatti con molta prontezza e bella maniera. Ma, sopra tutte le altre, erano benissimo fatti e molto vivi e pronti il principe e Michelagnolo; intanto che parea veramente che il vecchio proferisse le parole, ed il giovane attentissimamente l'ascoltasse. In un altro quadro, alto braccia nove e lungo dodici, il quale era dirimpetto alla cupola del Sacramento, Bernardo Timante Buontalenti (248), pittore molto amato e favorito dall'illustrissimo principe, aveva con bellissima invenzione figurati i fiumi delle tre principali parti del mondo, come venuti tutti mesti e dolenti a dolersi con Arno del comune danno, e consolarlo. I detti fiumi erano il Nilo, il Gange, ed il Po. Aveva per contrassegno il Nilo un coccodrillo e per la fertilità del paese una ghirlanda di spighe, il Gange l'uccel grifone ed una ghirlanda di gemme, ed il Po un cigno ed una corona d'ambre nere. Questi fiumi guidati in Toscana dalla Fama, la quale si vedeva in alto quasi volante, si stavano intorno a Arno

coronato di cipresso e tenente il vaso asciutto ed elevato con una mano, e nell'altra un ramo di arcipresso, e sotto se un lione; e, per dimostrare l'anima di Michelagnolo essere andata in cielo alla somma felicità, aveva finto l'accorto pittore uno splendore in aria, significante il celeste lume, al quale in forma d'angioletto s'indirizzava la benedetta anima, con questo verso lirico:

Vivens orbe peto laudibus aethera.

Dagli lati sopra due basi erano due figure in atto di tenere aperta una cortina, dentro la quale pareva che fussero i detti fiumi, l'anima di Michelagnolo, e la Fama; e ciascuna delle dette due figure n'aveva sotto un'altra. Quella che era a man ritta de' fiumi, figurata per Vulcano, aveva una face in mano; la figura che gli aveva il collo sotto i piedi, figurata per l'Odio in atto disagioso e quasi fatigante per uscirgli di sotto, aveva per contrassegno un avoltoio con questo verso:

Surgere quid properas Odium crudele? Iaceto.

E questo perchè le cose sopr' umane e quasi divine non deono in alcun modo essere nè odiate nè invidiate. L'altra fatta per Aglaia, una delle tre Grazie e moglie di Vulcano, per significare la Proporzione, aveva in mano un giglio, sì perchè i fiori sono dedicati alle Grazie, e sì ancora perchè si dice il giglio non disconvenirsi ne' mortorj. La figura che sotto questa giaceva, e la quale era finta per la Sproporzione, aveva per contrassegno una scimia, ovvero bertuccia, e sopra questo verso :

Vivus et extinctus docuit sic sternere turpe

E sotto i fiumi erano questi altri due versi:

Venimus, Arne, tuo confixa ex vulnere moesta.
Flumina, ut ereptum mundo ploremus honorem.

Questo quadro fu tenuto molto bello per l'invenzione, per la bellezza de' versi, e per lo componimento di tutta la storia e vaghezza delle figure. E perchè il pittore, non come gli altri per commessione, come questa sua fatica onorò Michelagnolo, ma spontaneamente, e con quegli aiuti, che gli fece la sua virtù avere da' suoi cortesi ed onorati amici, meritò perciò essere ancora maggiormente commendato.

In un altro quadro lungo sei braccia ed alto quattro vicino alla porta del fianco, che

va fuori, aveva Tommaso da S. Friano (249), pittore giovane e di molto valore, dipinto Michelagnolo come ambasciadore della sua patria innanzi a papa Giulio II, come si è detto che andò, e per quali cagioni, mandato dal Soderino. Non molto lontano dal sopraddetto quadro, cioè poco sotto la detta porta del fianco che va fuori, in un altro quadro della medesima grandezza Stefano Pieri, allievo del Bronzino e giovane molto diligente e studioso, aveva, (siccome in vero non molto avanti era avvenuto più volte in Roma) dipinto Michelagnolo a sedere allato all' illustrissimo signor duca Cosimo in una camera, standosi a ragionare insieme, come di tutto si è detto di sopra abbastanza.

Sopra i detti panni neri di che era parata, come si è detto, tutta la chiesa intorno, dove non erano storie o quadri di pittura, era in ciascuno de' vani delle cappelle imagini di morte, imprese, ed altre simili cose, tutte diverse da quelle che sogliono farsi, e belle e capricciose. Alcune, quasi dolendosi d' avere avuto a private per forza il mondo d' un così fatt' uomo, avevano in un brieve queste parole: *Coegit dura necessitas*. Ed appresso un mondo, al quale era nato sopra un giglio, che aveva tre fiori, ed era tronco nel mezzo con bellissima fantasia ed invenzione di Alessandro Allori sopraddetto. Altre morti poi erano fatte con altra invenzione, ma quella fu molto lodata alla quale, essendo prostrata in terra, l' Eternità con una palma in mano aveva un de' piedi posto in sul collo, e, guardandola con atto sdegnoso, parea che le dicesse la sua necessità, o volontà che sia, non aver fatto nulla, perocchè mal tuo grado viverà Michelagnolo in ogni modo. Il motto diceva così: *Vicit inclita virtus;* e questa fu invenzione del Vasari. Nè tacerò, che ciascuna di queste morti era tramezzata dall' impresa di Michelagnolo che erano tre corone, ovvero tre cerchi intrecciati insieme, in guisa che la circonferenza dell' uno passava per lo centro degli altri due scambievolmente: il qual segno usò Michelagnolo, o perchè intendesse che le tre professioni di scultura, pittura ed architettura fussero intrecciate e in modo legate insieme, che l' una dà e riceve dall' altra comodo ed ornamento, e ch' elle non si possono nè deono spiccar d' insieme, oppure che, come uomo d' alto ingegno, ci avesse dentro più sottile intendimento; ma gli accademici considerando lui in tutte e tre queste professioni essere stato perfetto, e che l' una ha aiutato ed abbellito l' altra, gli mutarono i tre cerchi in tre corone intrecciate insieme col motto: *Tergeminis tollit honoribus;* volendo perciò dire, che meritamente in dette

tre professioni se gli deve la corona di somma perfezione. Nel pergamo, dove il Varchi fece l' orazione funerale, che poi fu stampata, non era ornamento alcuno; perciocchè, essendo di bronzo e di storie di mezzo e basso rilievo dall' eccellente Donatello stato lavorato, sarebbe stato ogni ornamento, che se gli fusse sopra posto, di gran lunga men bello. Ma era bene in su quell' altro, che gli è dirimpetto e che non era ancor messo in su le colonne (250), un quadro alto quattro braccia e largo poco più di due, dove con bella invenzione era dipinto per la Fama, ovvero Onore, un giovane con bellissima attitudine con una tromba nella man destra, e con i piedi addosso al Tempo ed alla Morte, per mostrare che la fama e l' onore, mal grado della morte e del tempo, serbano vivi in eterno coloro che virtuosamente in questa vita hanno operato: il qual quadro fu di mano di Vincenzio Danti Perugino scultore, del quale si è parlato, e si parlerà altra volta (251). In cotal modo essendo apparata la chiesa, adorna di lumi, e piena di populo innumerabile, per essere ognuno, lasciata ogni altra cura, concorso a così onorato spettacolo, entrarono dietro al detto luogotenente dell' accademia, accompagnati dal capitano ed alabardieri della guardia del duca, i consoli e gli accademici, ed in somma tutti i pittori, scultori, ed architetti di Firenze; i quali poichè furono a sedere, dove fra il catafalco e l' altare maggiore erano stati buona pezza aspettati da un numero infinito di signori e gentiluomini, che secondo i meriti di ciascuno erano stati a sedere accomodati, si diede principio a una solennissima messa de' morti con musiche e cerimonie d' ogni sorte; la quale finita, salì sopra il pergamo già detto il Varchi, che poi non aveva mai fatto cotale uffizio, che egli lo fece per la illustrissima signora duchessa di Ferrara, figliuola del duca Cosimo e quivi con quella eleganza, con que' modi, e con quella voce, che proprj e particolari furono in orando di tanto uomo, raccontò le lodi, i meriti, la vita, e l' opere del divino Michelagnolo Buonarroti. E nel vero, che grandissima fortuna fu quella di Michelagnolo non morire prima che fusse creata la nostra accademia, dacchè con tanto onore e con sì magnifica ed onorata pompa fu celebrato il suo mortorio. Così a sua gran ventura si dee reputare che avvenisse, che egli innanzi al Varchi passasse di questa ad eterna e felicissima vita, poichè non poteva da più eloquente e dotto uomo esser lodato; la quale orazione funerale di M. Benedetto Varchi fu poco appresso stampata, siccome fu anco non molto dopo un' altra similmente bellissima orazione

pure delle lodi di Michelagnolo e della pittura, stata fatta dal nobilissimo e dottissimo M. Lionardo Salviati (252), giovane allor di circa ventidue anni, e così raro e felice ingegno in tutte le maniere di componimenti latini e toscani, quanto sa insino a ora e meglio saprà per l'avvenire tutto il mondo (253). Ma che dirò, o che posso dire che non sia poco, della virtù, bontà, e prudenza del molto reverendo signor luogotenente don Vincenzio Borghini sopraddetto? se non che lui capo, lui guida, e lui consigliere, celebrarono quell' essequie i virtuosissimi uomini dell'accademia e compagnia del disegno. Perciocchè sebbene era bastante ciascun di loro a fare molto maggior cosa di quello che fecero nell' arti loro, non si conduce nondimeno mai alcuna impresa a perfetto e lodato fine, se non quando un solo, a guisa d'esperto nocchiero e capitano, ha il governo di tutti, e sopra gli altri maggioranza; e perchè non fu possibile che tutta la città in un sol giorno vedesse il detto apparato, come volle il signor duca, fu lasciato stare molte settimane in piedi a sodisfare de' suoi popoli e de' forestieri, che da' luoghi circonvicini lo vennero a vedere.

Non porremo in questo luogo una moltitudine grande di epitaffi e di versi latini e toscani fatti da molti valenti uomini in onore di Michelagnolo, sì perchè un' opera da se

stessi vorrebbono, e perchè altrove da altri scrittori sono stati scritti e mandati fuora. Ma non lascerò già di dire in questa ultima parte che, dopo tutti gli onori sopraddetti, il duca ordinò che a Michelagnolo fusse dato un luogo onorato in S. Croce per la sua sepoltura, nella quale chiesa egli in vita aveva destinato d' essere sepolto per essere quivi la sepoltura dei suoi antichi; ed a Lionardo nipote di Michelagnolo donò sua Eccellenza tutti i marchi e mischi per detta sepoltura, la quale col disegno di Giorgio Vasari fu allogata a Batista Lorenzi (254), valente scultore, e perchè vi hanno a essere tre statue, la Pittura, la Scultura, e l' Architettura, una di queste fu allogata a Batista sopraddetto, una a Giovanni dell' Opera (255), l' ultima a Valerio Cioli (256), scultori fiorentini, le quali con la sepoltura tuttavia si lavorano, e presto si vedranno finite e poste nel luogo loro. La spesa, dopo i marmi ricevuti dal duca, è fatta da Lionardo Buonarroti sopraddetto; ma sua Eccellenza per non mancare in parte alcuna agli onori di tanto uomo farà porre, siccome egli ha già pensato di fare, la memoria e 'l nome suo insieme con la testa nel duomo (257), siccome degli altri Fiorentini eccellenti vi si veggono i nomi e l' imagini loro (258).

ANNOTAZIONI

(1) Questa vita fu pubblicata dal Vasari nella prima edizione, cioè in quella del Torrentino del 1550, allorchè Michelagnolo era vivo; ond' è probabile che ne avesse da lui correzioni ed avvertenze, delle quali abbe essersi giovato nella seconda edizione fatta coi torchi de' Giunti nel 1568, cioè dire quasi cinque anni dopo la morte del medesimo; poichè in questa alcune cose soppresse o riformò, e molte altre ne aggiunse. La vita di Michelagnolo fu scritta eziandio, lui vivente, dal suo scolaro Ascanio Condivi della Ripa Transone, più noto per questo suo lavoro di penna, che per opere di pennello o di scarpello. Fu pubblicata in Roma nel 1553 da Antonio Blado, e ristampata in Firenze nel 1746 colla continuazione di Gio. Ticciati fino alla morte di Michelagnolo, con osservazioni e comenti del Gori, del Manni, del Mariette e del senat. Filippo Buonarroti. Una terza edizione ne fu fatta a Pisa nel 1823 dal Capurro, colle giunte ed osservazioni di quella di Firenze, e di più con altre inedite

del Cav. Gio. Gherardo de' Rossi. Nella vita scritta dal Condivi si leggono diverse particolarità omesse dal Vasari, ed altre cose che servono di schiarimento ad alcuni fatti narrati da questi alquanto oscuramente. Il Bottari se ne valse nelle sue annotazioni dell' edizione di Roma; e qui saranno in gran parte riferite tanto dietro la scorta del medesimo, quanto dietro nuovi riscontri. È necessario peraltro avvertire il lettore che se si fosse voluto tener dietro a tutto ciò che è stato scritto intorno a Michelangelo dopo i due nominati biografi, e render conto d' ogni minuta cosa a lui relativa, saremmo stati costretti ad accrescere di soverchio il numero di queste annotazioncelle; però ci siamo più volte limitati ad accennare i fonti da dove si possono attingere più copiose notizie. Per lo stesso motivo ci siamo astenuti dal citare gli incisori che pubblicarono stampe delle opere del Buonarroti potendo supplire al nostro silenzio *Le Peintre Graveur* di A. Bartsch; l' *Enciclopedia metodica* dell' Ab. P. Zani; *le Di-*

ctionnaire des Artistes dont nous avons des estampes, dell' Heinechen; e soprattutti i due volumi contenenti la vita e le stampe incise a contorni dell' opere di Michelangelo, pubblicati da C. P. Landon a Parigi nel 1811, stamperia Chaignieau aîné; i quali due volumi fanno parte dell' opera intitolata *Vies et Oeuvres des peintres les plus célèbres de toutes les écoles*.

(2) Vedi la magnifica opera del Conte Pompeo Litta, *delle Famiglie celebri italiane*, ove nelle tavole relative alla famiglia Buonarroti trovasi inciso e colorito lo stemma, al quale aggiungesi quello dei Conti di Canossa rappresentante un cane che rode un osso.

(3) Il Condivi lo dice nato in Lunedì 4 ore innanzi giorno; e il Vasari in Domenica a 8 ore di notte, il che vale lo stesso.

(4) Qui bisogna compatire il Vasari che visse in tempo nel quale le follie astrologiche erano in credito.

(5) Cioè, Ascanio Condivi.

(6) Se il maestro pagava lo scolare, vuol dire che questi era già instruito nell' arte da potergli prestare ajuto.

(7) Quest' azione, dice il Bottari, mostra l' eccellenza miracolosa dell' ingegno del Buonarroti; ma non si può negare che non fosse un ardire da offendere il Ghirlandajo, il quale allora non poteva avere del suo scolaro quell' idea sublime che di esso abbiamo noi.

(8) La stampa che il Buonarroti contraffece è di Martino Tedesco come dice il Vasari, ossia di Martino Schoen, o Buonmartino come da altri è chiamato; ma non già di Martino d' Olanda, come asserì il Condivi, e peggio di lui il Varchi che nell' orazion funebre recitata nell' esequie di Michelangelo disse quella stampa essere di Alberto Duro o di Martino d' Olanda.

(9) Vedi sopra a pag. 277 col. 2, e 282 nota 90; vedi anche a pag. 490 nella vita del Torrigiano.

(10) La testa di Fauno scolpita dal giovinetto Michelangelo si conserva nella Galleria di Firenze, nella sala detta delle Iscrizioni.

(11) Il Condivi racconta che Lodovico si lagnava in principio col Granacci, che gli sviasse il figliuolo e lo inducesse a fare lo scarpellino; ma che poi alla domanda del Magnifico non seppe opporsi, anzi con un ossequioso complimento gli offerse tutta la famiglia, la roba e la vita!

(12) Ossia nel 1792 al principio del mese di Aprile.

(13) La casa Buonarroti è in via Ghibellina posseduta ed abitata tuttavia dai discendenti del grande Artefice. Vi si conservano anche presentemente il Bassorilievo dei Cen-

tauri, e l' altro della Madonna, nominato poco sotto.

(14) Narra il Bottari che Cosimo II la ridonò a Michelangelo Buonarroti il giovine, il quale fece nella propria abitazione una Galleria (che tuttora sussiste nella Casa ricordata nella nota precedente) ove fece dipingere le azioni più memorabili del suo grande antenato spendendovi 20, 000 scudi.

(15) Vedi sopra a pag. 490 col. 2. e seg. e a pag. 492 nota 10.

(16) Agostino Dini ministro di Filippo Strozzi lo vendè in quel tempo a Gio. Battista della Palla il quale, come si è detto altrove, comprava opere di belle arti pel re di Francia. Di quest' Ercole si è perduta ogni memoria.

(17) Il Condivi aggiunge, che lo tirò in sua casa, e lo teneva alla sua tavola come il Magnifico. Ma gran differenza correva tra Lorenzo e Piero. Il primo teneva Michelangelo a confronto del Poliziano; e Piero, al dir del Condivi, lo aggualiava con un lacchè spagnuolo, vantandosi di questi due, come de' più insigni suoi famigliari : e di vero chiamò Michelangelo per fargli fare una statua di neve : pensiero da fanciullo. Così molti Signori proteggendo i virtuosi, essendo essi ignoranti, invece di rendersi gloriosi, si rendono ridicoli *(Bottari)*.

(18) Questo Crocifisso fu poscia collocato in Sagrestia nella Cappella Barbadori, ed in seguito trasportato in convento. Dopo la soppressione di questo, avvenuta sotto il Governo francese, passò in altre mani, e fin ad ora si sono fatte inutilmente ricerche per saperne il destino.

(19) Nel 1494. Vedi il Varchi *Storia ec.* lib. 3. Michelangelo aveva allora 20 anni incirca.

(20) Ciò seguì circa al 1500. Si vegga quello che ne ha scritto di diligentissimo Domenico Maria Manni nel Tomo I. de' suoi *Sigilli* a carte 31. *(Bottari)*

(21) Da Niccola Pisano, e non da Giovanni. Vedi sopra a pag. 101. col. I.

(22) E si sa dal Condivi, che pel primo ebbe ducati 12 e pel secondo ducati 18.

(23) Il Condivi adduce altra cagione dicendo: » Avendo Michelangelo sospetto d'uno » scultor Bolognese, il qual si lamentava » ch'egli gli aveva tolte le sopraddette statue » *(Dell' Arca di S. Domenico)*, essendo » quelle prima state promesse a lui, e minac- » ciando di fargli dispiacere, se ne tornò a » Firenze, massimamente essendo acquietate » le cose, e potendo in casa sua sicuramente » vivere. »

(24) Si legga *a Lorenzo di Pier Francesco* essendo rimaso fuori il nome di Lorenzo

o per fallo di memoria di Giorgio, o per i-
sbaglio dello stampatore. Del S. Giovannino,
neppure il Bottari trovò memoria alcuna do-
ve fosse.

(25) Ossia, Lorenzo di Pier Francesco.

(26) Crede il Bottari che qui debba leg-
gersi *putto*, cioè il Cupido, e non *patto*. Ma
così trovasi in tutte le edizioni.

(27) Questo Cupido da molti anni non è
più in Mantova. Non ho potuto avere sicura
notizia dove oggi si trovi. Dal Condivi si
dice che figurava un fanciullo di sei in set-
te anni.

(28) Il Card. di S. Giorgio era Raffaello
Riario. *(Bottari)*

(29) Sussiste ancora in detta Chiesa; ma
nelle *Pitture di Roma* del Titi, e nell' *Itine-
rario di Roma* compilato dal Prof: A. Nibby
si legge esser disegnato dal Buonarroti e colo-
rito da Giovanni de' Vecchi; ma il Bottari os-
serva che quando Michelangelo stava in ca-
sa del Cardinale, il de' Vecchi non poteva es-
ser nato, poichè il Baglioni lo dice morto
nel 1614; ed in riprova lo stesso Baglioni dice,
che egli non dipinse la tavola; ma bensì le
altre pitture che furon fatte in detta cap-
pella.

(30) Il Bacco di cui ora si parla fu descrit-
to da Gius. Bianchi nel suo *Ragguaglio della
Galleria medicea* Firenze 1759. Questa sta-
tua conservasi nel corridore a ponente della
Galleria di Firenze. È osservabile per la e-
spressione, mostrando nel volto quella stupi-
da ilarità che suol esser prodotta dal liquore
spremuto dalle uve, e facendo apparire nella
mossa della persona un non so che di vacil-
lante che ben fa conoscere il principio del-
l' ebbrezza. Ai critici più severi non piace
l' aver dato a Bacco un' espressione più con-
facente a Sileno; e però tacciano questa figu-
ra d' ignobile: ma il Cicognara la giudica vi-
cina alla greca eccellenza più di qualsivoglia
altra opera del Buonarroti.

(31) Qui il Vasari di due Cardinali ne ha
fatto uno. Il Card. di S. Dionigi, che ordinò
a Michelangelo il gruppo della Pietà, fu il
Card. Gio. della Grolaye di Villiers, abate di
S. Dionigi e ambasciatore di Carlo VIII pres-
so Alessandro VI che creò Cardinale
nel 1493; onde non ha che far nulla col car-
dinale d' Amboise creato nel 1498 il quale
fu detto il Cardinal di Roano. Così avverte il
Bottari; ma, il Condivi cade anch' esso nel-
l' errore del Vasari.

(32) Volle dire l' autore: in quella parte
ove era anticamente il Tempio di Marte.
Questo maraviglioso gruppo vedesi ora in S.
Pietro nella cappella che resta in faccia a
quella del Fonte Battesimale. Una copia fatta
da Nanni di Baccio Bigio è nella chiesa del-

l' Anima a Roma, e un' altra nella chiesa di
S. Spirito di Firenze.

(33) La statua sopra citata del Bacco della
Galleria di Firenze, il David colossale del
quale sarà discorso tra poco, e la figura del
Gesù morto di che or si ragiona mostrano ad
evidenza che Michelangelo non era abile sol-
tanto nelle figure erculee, di muscoli risentiti,
ed in atteggiamenti forzati; ma che sapeva
con egual maestria rappresentare la natura
semplice, nobile e delicata. Il Cav: Camuc-
ni celebre pittore del nostro tempo, per con-
vincere di questa verità i più ostinati contra-
dittori, fece formare di gesso a sue spese la
detta figura del Cristo morto, e ne regalò i
getti a varie delle più cospicue Accademie ec.

(34) Madrigale oscurissimo perchè il poeta
dirige in principio il suo discorso alla Bel-
lezza e all' Onestate, e poi finisce parlando
colla Madonna.

(35) Il Condivi riferisce le parole che lo
stesso Michelangelo a lui disse in propria di-
fesa, e che contengono in sostanza la ragione
addotta dal Vasari. Si racconta altresì che un
francese del seguito del Cardinale di S. Dio-
nigi domandasse a Michelangelo con aria di
sprezzo: Dove avesse veduto una madre più
giovine del figlio? e che il bravo artefice gli
rispondesse seccamente: *In paradiso.*

(36) Il Condivi narra il fatto diversa-
mente dicendo che il Contucci chiese in dono
agli operai questo marmo come cosa inutile,
essendo rimasto per 100 anni abbandonato,
e promise di cavarne una figura aggiugnen-
dovi de' pezzi: ma che gli operaj non vollero
darglielo senza sentir Michelangelo; onde
mandatolo a chiamare gliel' offersero, ed ei
l' accettò, e fece in 18. mesi la statua che gli
fu pagata 400 scudi.

(37) Segnatamente nella schiena ove si
vedono alcune parti mancanti del necessario
rilievo. Il Condivi aggiunge che altresì nella
sommità della testa e nel posamento appari-
va l' antica scorza del marmo.

(38) Il David fu cominciato il dì 13 Set-
tembre del 1501, e collocato avanti alla por-
ta del palazzo de' Priori, detto oggi comune-
mente Palazzo Vecchio, nell' anno 1504 co-
me dice il Vasari altrove, e l' Ammirato nella
sua storia a quest' anno. *(Bottari)*

(39) Pietro di Marco Parenti al Tomo IV,
anno 1504, della sua storia fiorentina che
conservasi ms. nella Magliabechiana, descrive
questo meccanismo presso a poco come il
Vasari, ma con qualche diversità nei partico-
lari, onde si conosce che non si sono copiati:
ma la differenza più notabile è questa, che il
Parenti non attribuisce questo meccanismo ai
fratelli Sangallo, ma bensì a Simone del Pol-
lajuolo, ossia al Cronaca. Inoltre dopo aver

detto che il peso della statua era 18 migliaja, e che si penò tre giorni a condurla in piazza, soggiugne, che la notte bisognava tenerci la guardia a cagione degli invidiosi; e che finalmente alcuni giovinastri assaltarono le guardie, e con sassi percossono la statua, mostrando di volerla guastare; onde conosciuti il giorno dopo ne furono catturati e posti nelle stinche circa otto. Questa circostanza taciuta da tutti i biografi del Buonarroti, fu pubblicata per la prima volta dal Prof: Gio. Rosini nelle annotazioni alla sua *Luisa Strozzi*.

(40) Per Marforio intende quella statua, che intagliata in rame è nella prima tavola del Tomo III del *Museo Capitolino*, e che si crede rappresentare l' Oceano. Vedi le spiegazioni di quel Tomo. *(Bottari)*

(41) La statua ha il braccio sinistro in tre pezzi, perchè nel tumulto seguito nel 1527 fu gettata una pietra dall' alto del palazzo, la quale cadendo sul detto braccio lo ruppe. I pezzi stettero in terra per tre giorni; ma finalmente Cecchin Salviati e il Vasari, allora giovinetti, si mossero a raccoglierli e gli trasportarono in casa del padre di Cecchino, ove rimasero finchè Cosimo I. non gli fece rimettere ed assicurare con pernj di rame. (Cinelli in un Ms. della Magliabechiana; e Vasari nella vita di Cecchin Salviati. V. sopra a p. 932 col. 2.)

(42) La statua è bellissima, e la testa è maravigliosa; non per questo si dovrà chiudere gli occhi in faccia a tutte le belle statue del mondo.

(43) Nella prima edizione aveva detto 800; ma per errore, giacchè nella seconda concorda colla somma riferita dal Condivi.

(44) Neppur di questo David abbiamo notizia.

(45) Di questi due tondi, uno, quello cioè del Taddei, fu comprato anni addietro dal pittor francese Gio. Batt. Wicar dimorante in Roma, ed ora defunto; un altro, voglio dir quello da Don Miniato Pitti donato al Guicciardini, si vede nella pubblica Galleria di Firenze in fondo al piccolo corridore delle sculture moderne.

(46) La statua abbozzata del S. Matteo è stata di recente trasportata nell' Accademia delle Belle Arti, e posta nella scuola di scultura. È sorprendente per la maestria e l'ardire con che è abbozzata. Il Vigenero che conobbe Michelangelo in Roma, così scrive a pag. 855 nelle note all' opera da lui tradotta, *Les Images ou Tableaux de platte peinture de deux Philostrates sophistes grecs*. Paris MDCXIIII. » Su questo proposito (dell' abbozzare) io posso dire d' aver veduto Michelagnolo, benchè in età di oltre a 60 anni e non dei più robusti, buttar giù più

» scaglie di un durissimo marmo in un quarto d' ora, che tre giovani scarpellini in un tempo tre o quattro volte maggiore : cosa incredibile a chi non lo ha veduto! Ei si avventava al marmo con tale impeto e furia da farmi credere che tutta l' opera dovesse andare in pezzi. Con un sol colpo spiccava scaglie grosse tre o quattro dita, e con tanta esattezza al segno tracciato, che se avesse fatto saltar via un tantin più di marmo, correva rischio di rovinar tutto. »

(47) Ma questi nudi, sia detto con tutto il rispetto pel grande artefice, non hanno che far nulla col soggetto principale; anzi debbono risguardarsi come una biasimevol licenza.

(48) Questo tondo conservasi nella Tribuna della Galleria di Firenze.

(49) Alfonso Berugetta, o Barughetta o Berruguette fu di Valladolid; esercitò con molta lode la pittura, la scultura e l' Architettura. Fu amato da Carlo V che lo creò cavaliere. Vedi il Palomino *Vidas de los Pintores y Estatuarios eminentes Espanoles*. Vedi sopra a pag. 798. la nota 9.

(50) Nella vita del Bandinelli a pag. 780 col. I.

(51) Gli avanzi del Cartone sono andati smarriti. Alcuni incisori antichi come Marcantonio, Agost. Veneziano ec. ne intagliarono qualche gruppo. Lo Schiavonetti riuniti tutti i pezzi conosciuti ne pubblicò una stampa oggi alquanto rara; di questa una mediocre copia a semplici contorni si vede in fine alla vita di Michelagnolo scritta in Inglese da R. Duppa.

(52) Giulio II fu creato Pontefice lo stesso anno della morte del suo antecessore; e Michelangelo nel 1504 era tuttavia a Firenze, poichè in detto anno fu collocato il David in piazza; e dopo vi si trattenne a fare il David di bronzo ed altri lavori citati dal Vasari. Pare adunque che il Papa lo chiamasse a Roma qualche anno dopo il suo inalzamento : seppure Michelangelo non faceva delle fermate a Firenze in occasione di trasferirsi a Carrara per cavare i marmi per la sepoltura; e ciò combinerebbe meglio con quanto si rileva più sotto nella nota 70. Ha detto il Vasari a pag. 495 col. 2 che Giulio II s' indusse a chiamare a Roma il Buonarroti dietro i suggerimenti di Giuliano da S. Gallo.

(53) Nella vita di Giuliano da S. Gallo p. 495 col. 2.

(54) Da varj disegni che si conoscono, par certo che Michelangelo cambiasse più volte idea, e però la descrizione di detta sepoltura fatta dal Condivi in qualche parte discorda con questa del Vasari.

(55) Questa è la celebratissima statua del

Mosè la quale basterebbe sola a fare onore alla tomba di Giulio II, come disse il Card. di Mantova quando accompagnò Paolo III alla dimora del Buonarroti per distoglierlo da compiere la detta sepoltura.

(56) Ossia nel Castello di Ecouen lontano 5 leghe da Parigi, fabbricato dal Contestabile di Montmorency che ricevette queste due statue in dono dal re. Nel tempo successivo furono trasportate nel castello di Richelieu nel Poitou: in seguito la sorella del Card. di Richelieu le collocò nella sua abitazione a Parigi nel subborgo di Roule; ma poichè essa ebbe lasciata cotesta residenza, rimasero abbandonate e poste in una stalla con altre sculture. Finalmente nel 1793 dai devastatori di quel tempo essendo state messe in vendita, il Sig. Lenoir, fondatore del Museo dei Monumenti francesi, si adoperò per l'interesse della nazione, e mediante le sue premure furono poste nel Museo, ove anche oggidì sussistono. (Duppa's Life of Michael Angelo. Lond. 1807. ivi ristampata nel 1816.)

(57) Il gruppo rappresenta due figure virili e si conserva tuttavia nel detto salone di Palazzo vecchio. È inciso nella Tavola LVII del Tom. II della Storia del Cicognara.

(58) Questa statua dopo essere stata ammirata per più di tre secoli, fu rabbiosamente criticata dal cinico Francesco Milizia nella sua opera Dell'Arte di vedere ec. ma la sua maldicenza fu abbattuta dal Can. Moreni in una Memoria sul Risorgimento delle Arti in Toscana, Firenze 1812 presso Nic. Carli; e dall'Ab. Cancellieri in una Lettera sopra la statua di Mosè del Buonarroti stampata in Fir. nel 1823 dal Magheri; ma più che da ogni altro, dall'universale ammirazione continovata verso questa statua anche dopo le matte osservazioni di quell'audace critico; il quale per altro se fu il primo a dispregiare il Mosè, non fu il primo a muover guerra alla riputazione di Michelangelo. Prima di lui erano stati pubblicati due Dialoghi di Mess. Andrea Gilio da Fabriano; Camerino per Ant. Giojoso 1564. Ma più strana e mordace critica si legge a pag. 258 delle note di un poema Francese ascritto al De Piles, ove si biasima tutto; e Michelangelo potrebbe cancellarsi dalla nota degli artefici valenti. Domenico Andrea De Milo nel suo libro impresso in Napoli nel 1721 ricopia le censure del suddetto annotator francese; e Orlando Fréart nella sua Idèe de la perfection de la Peinture etc. Au Mans 1662, parla sì male del medesimo, che se avesse dovuto giudicare gli artefici della sua nazione (dice il Bossi) coi modi impiegati a giudicare il Buonarroti, avrebbe trovato il vocabolario sterile di termini ingiuriosi e villani. — Al contrario il celebre pittore e scrittore Giosuè Reynolds ebbe in tanta venerazione il Buonarroti che in un discorso da lui recitato nell'Accademia di Londra disse: Bramerei che le ultime parole ch'io pronunzierò in quest'Accademia e da questo luogo fossero il nome di Michelangelo!

(59) Ciò non credesi nè dal Bottari nè dall'Ab. Cancellieri perchè agli Ebrei non è permesso a Roma d'entrare in chiesa.

(60) Di questi tre brevi uno è stampato nel Tomo III delle Lettere Pittoriche Num. 195. pubblicate dal Bottari.

(61) Nella prima edizione le parole del Soderini le quali schiariscono il racconto del Vasari. Eccole: » Tu hai fatta una prova col » Papa, che non l'arebbe fatta un Re di » Francia; però non è più da farsi pregare. » Noi non vogliamo per te far guerra con lui » e metter lo stato nostro a risico; però di- » sponti a tornare. » E dopo soggiunse: » Che la Signoria lo manderebbe con titolo » d'Ambasciatore; perciocchè alle persone » pubbliche non si suol far violenza, che non » si faccia a chi gli manda. »

(62) Nella prima edizione narrò il Vasari il seguente fatto come il solo e vero motivo della fuga di Michelangelo da Roma: ma nella seconda l'ha riferito per aggiunta, e come voce non meritevole di tutta la fede; infatti ha incominciato il racconto col Dicesi.

(63) Di qui si conosce che lo storico aggiunse questo racconto dopo avere scritta la vita; e che per la sua consueta fretta non badò al luogo nel quale aveva discorso di quella pittura; onde gli venne scritto: come si disse poco innanzi, mentrechè doveva dichiarare: come si dirà poco appresso.

(64) Cioè, lasciò cader da' ponti qualche tavola. (Bottari)

(65) Al Bottari sembra inverisimile che il Papa battesse colla mazza un vescovo; e però ammette più volentieri la narrazione del Condivi secondo la quale Giulio II era a tavola, ed avendo udita la sciocca scusa di colui (ch'ei chiama monsignore e non vescovo) lo rimproverò dandogli dell'ignorante e dello sciagurato; e dicendogli infine: Levamiti dinanzi in tua malora!

(66) Frugoni, cioè spinte date col pugno in avanti.

(67) Essendo troppo nota la bontà e dolcezza del Francia, di cui abbiamo già letto la vita a pag. 412, dee credersi che quella sua osservazione gli sfuggisse per mera semplicità, non per malizia. Nella prima edizione la risposta di Michelangelo era assai acerba: nella seconda il Vasari la mitigò forse per aver ricevuto più esatte informazioni.

(68) Nella prima edizione questa domanda si pone in bocca della Signoria di Bologna.

(69) La statua di Papa Giulio fu gettata a terra dai parziali de'Bentivogli il 30 Dicembre 1511. — Sopra a pag. 496 col. I. si dice che questa statua fu fatta fare a Michelangelo per consiglio di Giuliano da Sangallo. Nota il Bottari che essa pesava 17500 libbre ed era alta 9 piedi e mezzo. Il Vasari poco sopra ha detto braccia cinque; ed il Condivi la giudicò di grandezza » meglio che tre volte il naturale ». Della testa che si conservava nella guardaroba del Duca non si sa più niente. Dicesi che il suo peso fosse 600 libbre.

(70) Giulio II ricuperò Bologna nel 1506. Michelangelo vi consumò 16 mesi a fare la statua di Bronzo, dunque il suo ritorno a Roma dovette essere nel 1508 nel quale anno vi si stabilì anche Raffaello come si è detto nella nota 39 della sua vita a pag. 517.

(71) Il Vasari a pag. 496 col. I. ha detto essere stato Giuliano da Sangallo quegli che mise in capo a Giulio II di far dipingere a Michelangelo la volta della Cappella Sistina. In questo caso o Giuliano era stato accortamente messo su da Bramante, ed era senza accorgersene divenuto strumento dei fini di esso; ovvero è falso che Bramante avesse concepito sì malizioso progetto, come suppongono e il Vasari e il Condivi. Quest'ultima conclusione ci sembra più ragionevole qualora si consideri quanto facilmente dai seguaci d'un partito si spargano e si credano le più assurde cose in discredito della parte contraria.

(72) O qui l'autore intende di parlar d'alcune figure che saranno state tra le finestre, oppure l'ordine del papa non fu poi eseguito; giacchè gran parte delle pitture fatte dai maestri antichi sussistono ancora; e quelle che erano nella parete ove fu dipinto il Giudizio universale furono atterrate a tempo di Paolo III.

(73) Cioè non avendo mai dipinto a fresco. *(Bottari)*

(74) Ma in esse par che Raffaello volesse piuttosto mostrare la dissomiglianza del suo stile da quello del Buonarroti, piuttostochè l'intenzione di avvicinarvisi; leggansi intorno a ciò le osservazioni del Lanzi e del Quatrémère.

(75) I difetti che giustamente si potevano rimproverare a Bramante erano relativi alla solidità della costruzione: ma in ciò che risguarda il disegno, Michelangelo stesso lo encomiò, come è stato rilevato a pag. 475 nota 33.

(76) Dice il Varchi, che Michelangelo macinava persino i colori da se medesimo non si fidando dei garzoni. Vedi Varchi Benedetto;

Orazion funerale in morte di Michelagnolo. Firenze 1564. presso i Giunti.

(77) Tutta la volta e le pitture ad essa adiacenti sono annegrite di mala maniera pel fumo delle torce che si accendono nelle sacre funzioni, e per l'abbruciamento delle schedole nel tempo del Conclave. *(Bottari)*

(78) Difficilissima per certo è questa figura d'Aman, perchè è dipinta nell'Angolo della cappella, ed è mezza in una superfice, e mezza in un'altra. *(Bottari)*

(79) Ora si direbbe: Ammirate Michelangelo e studiate anche le cose sue; ma non lo imitate che con gran discernimento, per non accrescere il numero di quei goffi artefici, che egli stesso prevedeva dover sorgere tra gli imitatori della sua maniera. L'incomparabile Raffaello ha fatto vedere come si può trar profitto dalle opere di Michelangelo, per migliorare il proprio stile, senza partecipare di quella arditezza che in lui è sublimità; negli imitatori, goffaggine.

(80) Scoperta la metà della cappella, dice il Condivi al §. XXXVIII, che Raffaello cercò per via di Bramante di dipingere il resto. Il Vasari non ne dice nulla, ed è probabile che fosse una mera supposizione dei sospettosi seguaci del Buonarroti, dal Condivi creduta in buona fede.

(81) Dubito che qui non si debba leggere *Amarezza* ovvero *Amarevolezza*. *(Bottari)*

(82) *Cursio,* cioè *Accursio* come lo chiama il Condivi. *(Bottari)*

(83) Il Cardinal Santiquattro era Lodovico Milero Valentino, e non già il Card. Pucci, come si legge nell'edizione di Roma, poichè questi fu creato cardinale da Papa Leone X successore di Giulio II. Il Cardinale Aginense o Agennense era Leonardo Grossi della Rovere figlio di una sorella di Sisto IV.

(84) Giulio II. morì il dì 21 Febbraio 1513. essendo Michelangelo di 39 anni. Leone X fu eletto il 15 del mese susseguente.

(85) Si legga Giuliano da Sangallo, e non Antonio. Il Disegno di detta facciata col nome di esso Giuliano fu posseduto dal Vasari, e a tempo del Bottari, l'aveva il Mariette.

(86) Un modello di legno di questa facciata stette molti anni nel ricetto della biblioteca Mediceo-Laurenziana. Presentemente si conserva nella Scuola d'Architettura della fiorentina Accademia di Belle Arti. Per lungo tempo si è creduto il modello fatto costruire da Michelangelo; ma oggidì non tutti hanno la stessa opinione.

(87) L'escavazione dei marmi del Monte Altissimo, dopo essere stata per lungo tempo abbandonata, si è riattivata con più vigore in questi ultimi anni.

(88) Il Vasari nell'Introduzione a pag. 21.

col. I, ha parlato di questa colonna e d'altri marmi della facciata. Nella nota II a pag. 52 dicesi che si crede sotterrata nella stessa piazza di S. Lorenzo.

(89) Nel Palazzo Medici, poi Riccardi, ed ora del Governo, non si veggono più, da lungo tempo, le gelosie di rame qui mentovate.

(90) Clemente VII fu creato Pontefice il 19 Novembre 1523, e Michelangelo aveva 49 anni. Nel 1527 seguì il sacco di Roma. *(Bottari)*

(91) Il Card. Silvio Passerini cortonese e vescovo della sua patria, nominato più volte dal Vasari in queste vite. *(Bottari)*

(92) Le vessazioni contro Michelangelo, a conto della sepoltura di Giulio II, continuavarono, come vedremo in appresso, anche a tempo del duca Guidobaldo II successore di Francesco Maria. Questo punto di storia è stato egregiamente illustrato dal Prof: Cav: Sebastiano Ciampi nelle annotazioni ad una lettera di Michelangelo la quale sussiste in un codice miscellaneo della Magliabechiana. Vedi *Lettera di Michelangelo Buonarroti per giustificarsi contro le calunnie degli emuli e de' nemici suoi sul proposito del sepolcro di papa Giulio II trovata e pubblicata con illustrazione da Sebastiano Ciampi.* Firenze. David Passigli e Socj 1834. Vi sono state aggiunte, in nota, le due lettere d'Annib. Caro ad Ant. Gallo per rimettere il Buonarroti nella grazia del Duca di Urbino, le quali furono già pubblicate dal Bottari nel Tomo III delle *Pittoriche* sotto i Numeri 9!. e 98. Il prelodato Cav. Ciampi ha posteriormente raccolto diversi importantissimi documenti relativi a Michelangelo e alle opere di lui; e speriamo che di questi pure sarà per farne cortese dono al pubblico. Il Breve di Paolo III relativo all'accomodamento fatto tra Michelangiolo e gli esecutori testamentarii di Giulio II è riferito dal Moreni nella Prefazione all'opera del Fréart citata più sotto nelle note 121 e 135.

(93) Michelangelo non vi fece che due sepolture, onde il Bottari crede che il Vasari scrivesse ciò avanti che la detta Sagrestia fosse murata, e si fidasse di un disegno primitivo di Michelangelo che aveva ideato due sepolcri per facciata. Il Mariette possedeva questo disegno originale, ed attestava al Bottari che era men bello di quello stato posto in esecuzione, cioè con una sepoltura sola per facciata.

(94) Le sepolture che vi fece sono di questi due ultimi, cioè di Giuliano duca di Nemours, fratello di Leone X, e di Lorenzo Duca d'Urbino.

(95) Ossia nelle Nicchie da collocarvi sta-

tue. Questa libreria è stata disegnata ed incisa in più tavole da Giuseppe Ignazio Rossi, e pubblicata nel 1739. Nell'opera di Ferdinando Ruggieri intitolata *Studio di porte e finestre* si trovano molti disegni della stessa fabbrica, ma eseguiti meno accuratamente di quelli del Rossi.

(96) L'Aldovrandi nel suo libro delle *Statue di Roma* racconta che il Buonarroti aveva abbozzato questo Cristo in un altro marmo, e che lo abbandonò per avervi scoperto una vena; questo primo abbozzo era in casa di detto Ant. Metelli: ora non si sa dove sia. La statua finita vedesi presentemente nella chiesa di S. Maria sopra Minerva, avanti a un pilastro, a destra dell'altar maggiore. Secondo il detto Aldovrandi il proprietario della statua sopra descritta chiamavasi Metello Varo de' Porcari.

(97) Ciò è pur detto dal Varchi nel lib. 8. della sua storia.

(98) Sussiste nell'Archivio delle Riformagioni la lettera colla quale la Signoria di Firenze diresse Michelangelo a Galeotto Giugni ambasciatore a Ferrara, ed è in data del 28 Luglio 1529. Questa lettera è stata di recente pubblicata in un romanzo intitolato *L'Assedio di Firenze.*

(99) Il Condivi dice: *Le statue son quattro;* ma sbaglia perchè quelle dei due sepolcri son sei, e di più evvi la Madonna posta alla parete in faccia all'altare, e collocata in mezzo al S. Cosimo scolpito dal Montorsoli. (V. pag. 921 col 2.) e al S. Damiano di Raffaello da Montelupo (V. pag. 550 col. I.).

(100) L'autore fu Gio. Batt. Strozzi, come si legge a carte 112. delle *Notizie degli uomini illustri dell'Accademia Fiorentina.* Al Bottari piacerebbe legger nel terzo verso: *e benchè dorme ha vita.*

(101) Tanta era la fama dell'eccellenza di questa Cappella, che Carlo V quando fu per partire di Firenze il 4 Maggio 1536 si recò a vederla, e quindi montato a cavallo sì pose immediatamente in viaggio *(Varchi Storia Fior.* lib. XIV.).

(102) Il celebre Vauban quando passò di Firenze levò la pianta e prese tutte le misure delle fortificazioni erette da Michelangelo.

(103) Dice il Varchi nel libro X della sua storia, aver saputo Michelangelo che Malatesta Baglione generale de' Fiorentini teneva segrete pratiche col papa per tradire la causa cui difendeva; e che ne fece consapevole il Gonfaloniere Carduccio: ma che non gli essendo stato creduto pensò a mettere in salvo la propria persona. I fatti posteriori mostrarono che il timore di quel grand'uomo non era ingiusto. (Vedi più sotto la Nota 109.)

(104) Del Piloto è stata fatta menzione più

volte. Vedi pag. 729 col. 2. 780 col. I. e 784 col. I. Michelangelo gli fece fare la palla a 72 facce per la cupola di S. Pietro, come narra il Vasari in questa vita.

(105) Era già stato Michelangelo a Ferrara verso la fine di Luglio, o ai primi d' Agosto dell' anno stesso, per visitare le fortificazioni, come ha detto poco sopra il Vasari, ed è stato avvertito nella nota 98. Questa fuga poi, ed in conseguenza la seconda visita di lui a Ferrara dovette accadere ai primi d' Ottobre nel 1529; imperocchè narra il Segni, tanto nella vita di Niccolò Capponi p. 364, quanto nella Storia fior. T. I. pag. 204, che il fuggiasco Buonarroti giunse a Castel Nuovo mentre che il detto Niccolò moriva. Ora Niccolò Capponi spirò il dì 8 di Ottobre 1529. Michelangelo dunque non stette sul Monte di S. Miniato, dopo il suo primo ritorno da Ferrara, altri sei mesi come ha detto poco sopra il Vasari, ma circa due solamente.

(106) Ossia *Rivoalto*. Il ponte che oggi sussiste fu costruito col disegno di Antonio da Ponte nel 1591. Si sa che molti disegni ne furon fatti da diversi valentuomini, e che non furono prescelti perchè troppo costosi.

(107) Il quadro della Leda fu poi trasportato in Francia, e stette a Fontainebleau fino al regno di Luigi XIII. Il ministro di stato Desnoyers lo fece guastare per iscrupolo di coscienza. Fu poi restaurato mediocremente e venduto in Inghilterra.

(108) Rappresentava Sansone in atto di uccidere un filisteo. Vedi sopra nella vita del Bandinelli a pag. 785. col. I.

(109) È fama che Michelagnolo stesse nascoso nel campanile di S. Niccolò oltre Arno; ed il Bottari afferma d' aver ciò udito anche dalla bocca del senator Filippo Buonarroti, diligentissimo raccoglitore delle memorie di sua famiglia, e particolarmente del suo più illustre antenato. Or vedi se i timori di Michelangelo non erano fondati!

(110) A questo priore donò il Tribolo la copia fatta di terra della Notte di Michelangelo. V. a pag. 761 col. I.

(111) Conservasi nel corridore a ponente della pubblica Galleria di Firenze. Per molti anni era restato ignoto in una nicchia del teatro del giardino di Boboli.

(112) Circa al destino della Leda vedi sopra la nota 107. Rispetto poi ai disegni dice il Bottari che alcuni si conservano tra quelli del Re, e che altri erano posseduti dal Crosat e poi dal Mariette.

(113) Il cartone originale della Leda, del quale parla il Borghini nel *Riposo*, stette per lungo tempo in casa Vecchietti; ma ai giorni del Bottari fu acquistato dal Sig. Loch gentiluomo inglese, che lo portò a Londra.

(114) Non tutte le statue che vi si volevano collocare furono poi eseguite; onde vi restano tuttavia 12 nicchie vuote. Il Tribolo non ne fece alcuna perchè si ammalò. Ora le statue non sono che nove soltanto. Sette lavorate da Michelangelo, e due dal Montelupo e dal Montorsoli.

(115) Ossia il Montorsoli.

(116) Se il Vasari avesse dato il titolo di divino, che qui dà a Gio. da Udine, a un Fiorentino o ad un Toscano, Dio sa che cosa avrebbero detto quelli che l' hanno tante volte tacciato d' appassionato e d' invidioso! *(Bottari)*

(117) Non si veggono oggi lavori di stucco in detta Cappella de' Depositi, e neppure nella libreria. In questa sussistono bensì gli intagli di legname sopra lodati.

(118) Più diffusamente parla di quest' accordo il Condivi al § XLVIII. Vedi anche l' opuscolo del Cav. Ciampi citato sopra nella nota 92.

(119) Clemente VII morì il 25 di Settembre del 1534; e il dì 3 d' Ottobre susseguente fu creato Paolo III, essendo Michelangelo di 59 anni. *(Bottari)*

(120) Scrive il Condivi al § 50: ,, Fù ,, quasi per partirsi di Roma e andarsene sul ,, Genovese, ad una Badia del Vescovo d'A-,, leria, creatura di Giulio, e molto suo ami-,, co, e quivi dar fine alla sua opera, per es-,, sere luogo comodo a Carrara e potendo fa-,, cilmente condurre i marmi per la opportu-,, nità del mare. Pensò anco d' andarsene a ,, Urbino, dove per avanti aveva disegnato ,, d' abitare, come in luogo quieto, e dove ,, per la memoria di Giulio, sperava d' esser ,, visto volentieri: e per questo alcuni mesi ,, innanzi aveva là mandato un suo uomo, ,, per comprare una casa, e qualche posses-,, sione. „

(121) Quando Paolo III fu fatto Papa aveva 68 anni; e morì di 82 circa. Sembra dunque al Bottari che egli non ordinasse a Michelangelo la pittura del Giudizio sul principio del suo pontificato, non potendosi dire allora tanto vecchio. Ma veramente l' ordinazione gli fu data nel 1535, cioè nel primo anno, come rilevasi dal Breve riferito dal Canonico *Moreni* nella prefazione alla traduzione Salviniana dell' opera di Rolando Fréart, citata sopra nella nota 58 e dal detto Can. ristampata nel 1809. insieme colle Riflessioni contrarie del Cav. Onofrio Boni, le quali sono un' ottima apologia di Michelangelo contro le censure del Fréart e degli altri suoi detrattori. In detta prefazione evvi anche il Breve di Paolo III relativo all' accordo fatto nel 1537 pel compimento della sepoltura di Giulio II.

(122) L' idea di figurare la vita attiva e la

vita contemplativa, dice il Condivi ch' ei la prese da Dante nel suo Purgatorio. Che il Buonarroti fosse studiosissimo della Divina Commedia rilevasi dalle stesse opere sue, e dall' aver disegnato in un esemplare ben marginoso di essa i più bei concetti del gran poeta. Questo prezioso volume venne in possesso di Antonio Montauti scultore ed architetto fior. il quale impiegatosi in Roma fece imbarcare a Livorno le sue robe, e tra queste il detto libro, per farle trasportare per mare a Civitavecchia: ma per viaggio naufragò la barca, e tutto il carico col suo conduttore miseramente perì. Inoltre la sua venerazione per l' Alighieri apparisce luminosamente da un documento riportato dal Gori nelle note al Condivi. È questo una Supplica dell' Accademia fiorentina fatta a Leone X nel 1519 per ottenere la grazia di traslatare le ossa del Divino Poeta da Ravenna in Firenze sua patria. Tra i sottoscritti leggesi: *Io Michelagnolo Schultore il medesimo a Vostra Santità supplicho, offerendomi al divin Poeta fare la sepultura sua chondecente, e in loco onorevole in questa Cictà.*

(123) Maso del Bosco è forse quel Maso Boscoli da Fiesole scolaro d' Andrea Contucci che fece molte opere in Firenze, in Roma ed altrove come leggesi sopra a pag. 535 col. 2.

(124) Il sepolcro di Giulio II è riportato dal Ciaccouio inciso in una tavola in rame nel Tomo III. pag. 247.

(125) La più grande stampa del Giudizio universale dipinto da Michelangelo, è quella intagliata da C. M. Metz nel 1803 in 15 tavole, che si possono riunire in una sola. Ho dato notizia di questa stampa perchè non trovasi citata nelle opere sopra indicate in fine della nota I.

(126) Minosse è espresso con una gran coda che gli cinge più volte il petto, e non le gambe come per abbaglio dice il Vasari. Michelangelo si attenne alla descrizione di Dante nel canto V. dell' Inferno.

(127) Raccontasi che Mess. Biagio portò le sue doglianze al Papa, e che questi facetamente gli rispose: Se il pittore t' avesse collocato nel Purgatorio, avrei fatto ogni sforzo per giovarti; ma poichè ti ha posto nell' inferno, è inutile che ricorra a me, perchè ivi *nulla est redemptio.*

(128) Uomo celebre nei suoi tempi, e di cui parlaron con lode il Mini nel *Trattato del vino*, Niccolò Martelli nelle sue lettere, e Fabio Segni, Mattio Franzesi, e Angelo Bronzino nelle loro poesie. Si parla di lui anche nelle Notizie dell' Accademia Fiorentina a pag. 29. *(Bott.)*

(129) Veramente non siede, benchè abbia la coscia sinistra alquanto piegata. È nel pri-

mo atto dell' alzarsi e di muovere un passo per la veemenza del maledire i reprobi.

(130) Cioè la Divina Provvidenza. *(Bottari)*

(131) La Cappella di Niccolò V. è quella che fu dipinta da Fra Giovanni Angelico da Fiesole. V. a pag. 300 col. I., e la relativa nota 29 a pag. 304.

(132) Queste due sterminate storie sono presso che affatto perdute.

(133) Questo gruppo stette molti anni in un magazzino di marmi della medicea Cappella di S. Lorenzo. Ora è dietro l' altar maggiore della Metropolitana di Firenze, e vi fu collocato nel 1722 quando furon tolte di là le due statue d' Adamo e di Eva del Bandinelli, come è stato detto sopra a pag. 800 Note 55, e 64.

(134) Del modello della fabbrica di S. Pietro fatto dal Sangallo è stato parlato altrove. V. a p. 702.

(135) Dee leggersi: *il passo di Piacenza* e non *di Parma* come chiaramente rilevasi dalle parole del Motuproprio di Paolo III riferito in italiano nel Tomo VI pag. 22 delle *Lettere Pittoriche*, e in latino nelle note del Gori al Condivi. Nel primo leggesi *passo di Piacenza;* nel secondo *Passum Padi*, il che vale lo stesso. Da ambedue rilevasi inoltre, che questo provento non gli fu conceduto in rimunerazione dell' assistenza ch' ei prestava alla Fabbrica di S. Pietro, per la quale non volle mai percipere alcun emolumento; ma bensì per la pittura del Giudizio universale. Nella prefazione del Canonico Moreni alla ristampa della Traduzione del Salvini dell' opera del Fréart (V. sopra le note 58 e 121) son riferiti per esteso i Brevi in lingua latina tratti dai Registri dell' Archivio Vaticano, e relativi a questa concessione, che in essi è valutata scudi 600 annui. Questi documenti sono più completi di quello visto e citato dal Gori, perchè vi si legge *Passum Padi prope Placentiam;* e più sotto *pro sexcentis scutis auri:* ed il Gori lesse 106.

(136) Alessandro Ruffini gentiluomo romano fu cameriere e scalco di Paolo III; e Pier Giovanni Aliotti era allora guardaroba, e poi fu fatto vescovo di Forlì. Il Condivi racconta soltanto che » mandatogli un giorno » Papa Paolo cento scudi d' oro per Messer » Pier Giovanni ec. come quelli, che avessi » no ad essere la sua provvisione d' un mese, » per conto della fabbrica; egli non gli volle » accettare, dicendo che questo non era il » patto che avevano insieme, e gli rimandò » indietro, del che Papa Paolo si sdegnò...; » ma non per questo si mosse Michelagnolo » del suo proposito. »

(137) Cioè nella muraglia maestra della chiesa. *(Bottari)*

(138) Abbiamo la *Descrizione del Tempio Vaticano* di Monsign. Costaguti, breve sì, ma che ha le tavole in gran proporzione. Inoltre ci è quella del Cav. Carlo Fontana fatta fare da Innocenzio XI. *(Bottari)*

(139) Le statue qui nominate non sono più in detto luogo; ma sono state collocate nel museo Vaticano.

(140) Sussiste sempre in mezzo alla piazza di Campidoglio.

(141) La facciata di verso Tramontana sotto Araceli fu fatta nel pontificato d' Innocenzo X, onde bisogna dire che Tommaso de' Cavalieri finisse solamente la parte cominciata dal Buonarroti. Il Baglioni nella vita di Giacomo della Porta dice che questi fu preposto all' architettura del Campidoglio principiata dal Buonarroti, e dal Vignola seguitata. Dal che si argomenterebbe che neppure il Cavalieri compì la porzione di fabbrica sopra indicata.

(142) Eccettuato, tra i moderni, il cornicione del Palazzo Strozzi in Firenze architettato dal Cronaca, il quale imitò, è vero, un cornicione antico, ma lo seppe proporzionare sì bene alla fabbrica sulla quale lo adattò, che si riguarda come una maraviglia. V. a pag. 528. col. I.

(143) Il Vasari ha già parlato di questo cortile e de' suoi ornamenti nel Cap. I. dell' Introduzione a pag. 22. col. I.

(144) Questo è il famoso Gruppo, che ora è a Napoli, chiamato il Toro Farnese. È alto palmi 18, e largo per tutti i versi palmi 14. Non rappresenta Ercole come dice il Vasari, ma sì Dirce legata ad un toro indomito da Zeto ed Anfione figli di Licio re di Tebe, i quali vendicarono così Antiopa loro madre stata ripudiata da Licio per amore di lei. Apollodoro, Igino, e Properzio fan parola di questo fatto. Il gruppo fu scolpito in Rodi da Apollonio e Taurisco. Adesso è in più luoghi restaurato; ma coi pezzi antichi, senza notabile aggiunta moderna.

(145) Tra le statue antiche restaurate da Fra Guglielmo si conta il famoso Ercole di Glicone detto l' Ercole Farnese. Ei gli rifece le gambe sì bene, che quando, nel 1560, furono ritrovate le antiche, Michelangelo fu di parere che vi si lasciassero stare le moderne', e le antiche vennero riposte in una stanza del palazzo.

(146) Fu poi interamente finita; e ai giorni del Bottari giudicavasi la più bella che fosse in S. Pietro tra le tante sepolture di Papi che vi sono. Dirimpetto a questa, dove Giulio III aveva destinato di collocare la sua vedesi quella di Urbano VIII fatta dal Bernino.

(147) V. a pag. 835. col. 2. e 836 col. I.

(148) Ed autore del *Trattato dei Dittonghi toscani* stampato in Firenze nel 1538. Faticò altresì a far comenti sopra Vitruvio, e incominciò un Vocabolario delle Arti, ove poneva i disegni di tutti gli strumenti delle medesime: opera desiderata molte volte e non mai eseguita. *(Bottari)*

(149) Il Vasari o non terminò, o di certo non pubblicò questo Dialogo, che sarebbe stato cosa utile e piacevole. *(Bott.)*

(150) Allude il Buonarroti in questi versi alle presenti vite.

(151) Bindo Altoviti amico di Raffaello e di Benvenuto Cellini, dai quali fu ritratto. V. sopra a pag. 507 col. 2, e a pag. 520 la Nota 92; e la vita di Benvenuto scritta da lui medesimo.

(152) Bartolommeo Ammannati più eccellente architetto che scultore; ma che in queste due statue della Cappella di S. Pietro in Montorio si portò assai bene. *(Bott.)*

(153) Ossia M. Pier Giovanni Aliotti nominato poco sopra in questa vita, e nella nota 136.

(154) Cioè in qualche grave contrasto, o in qualche imbrogliato intrigo. Così spiega il Bottari.

(155) Gio. Salviati, fatto Cardinale di 27 anni da Leone X. Il Vasari lo chiama il vecchio per distinguerlo da Bernardo fratello di lui, promosso alla stessa dignità da Pio IV. Il Card. Cervini poi fu papa col nome di Marcello II, e governò la chiesa poche settimane.

(156) Quantunque Michelangelo lasciasse terminati gli scalini, i balaustri e varj altri pezzi di questa scala, ciò nondimeno non riuscì al Vasari di riconoscere da essi la vera intenzione dell' autore; onde coi pezzi medesimi compose una scala magnifica sì, ma certamente non conforme all' idea del Buonarroti.

(157) Quando ciò scriveva, egli era in età di anni 81.

(158) Cioè mal di fianco.

(159) Fu incaricato Daniello da Volterra di velare alle figure del Giudizio le parti pudende; e per questa operazione si acquistò il soprannome di *Brachettone*. Furono rifatte anche le figure di S. Biagio e di S. Caterina perchè sembrarono in un atteggiamento incomposto. Dopo la morte di Daniello compiè questa operazione per ordine di S. Pio V. Girolamo da Fano.

(160) Michelangelo amò tanto questo suo servitore, che nelle cose non appartenenti all' arte si lasciava regolar da lui intieramente. Michelangelo fiorentino aveva per servo un urbinate; e Raffaello urbinate ebbe per fattore il Penni fiorentino da lui cordialmente a-

mato fino al punto di larciarli porzione della sua eredità.

(161) Sallustio Peruzzi figlio di Baldassarre da Siena. Vedi sopra a pag. 561 col. I. e a pag. 563 nota 27. e nella vita del Ricciarelli a pag. 950 col. I.

(162) L' opera qui accennata dal Vasari porta il seguente titolo: *Difesa della lingua fiorentina e di Dante, con le regole di far bella e numerosa la prosa.* È stampata in Firenze nel 1556 in 4. ed è dedicata a Cosimo I. Fu lasciata imperfetta dal Lenzoni e terminata dal Giambullari; morto il quale pervenne alle mani del proposto Cosimo Bartoli che la fece stampare e mandolla a Michelangelo, perchè era noto lo studio che aveva fatto sul divino Poeta. *(Bott.)*

(163) Le due statue di Giuliano e di Lorenzo sono terminate.

(164) Il gruppo minore accennato qui dal Vasari è quello del quale si è parlato poco sopra nella nota 133. Dell' altro più grande acquistato dal Bandini non se ne sa niente.

(165) Pirro Ligorio napoletano architetto e scrittore di molti libri sopra le antichità di Roma. V. a pag. 946 la nota 40. Voleva supplantare Michelangelo nella direzione della fabbrica di S. Pietro, ma gli fu dal Pontefice tolta su quella ogni ingerenza. V. il Baglioni che ne ha scritta la vita.

(166) Cioè fare spender molto e vanamente, non per bisogno della fabbrica, ma per util proprio. *(Bottari)*

(167) Questo è il bellissimo tamburo tutto di trevertini, alcuni dei quali, benchè in pochi luoghi, essendo crepati non si sa quando, diedero occasione di sparger la voce che la cupola rovinava *(Id.)*

(168) Francesco Lottini Volterrano autore degli *Avvertimenti civili* stampati in Venezia, e ristampati in Lione tradotti in francese *(Id.)*

(169) Pur troppo è stata travagliata in guisa che il Buonarroti, tornando al mondo, non la riconoscerebbe più. Basti il dire che avendola egli ordinata di croce greca è stata ridotta a croce latina. Se dunque è stata mutata la sua forma essenziale; che sarà seguito nelle parti speciali! *(Id.)*

(170) Il Tamburo essendo ottagono, i pilastroni non possono esser che sedici.

(171) Per la ragione suddetta le colonne e i pilastri debbono essere trentadue.

(172) I balaustri non vi sono stati posti.

(173) Qui si è fatta la correzione proposta dal Bottari. Nell' edizione de' Giunti questo passo è stampato così: *un' altra scala fino al fine di quattro. Son alte le colonne, capitello ec:* Nella predetta edizione sono corsi parecchi errori di stampa, che rendono poco intelligibili vari luoghi di questa descrizione;

ma d' altronde non è sì facile il correggerli; ond' è meglio rilasciar questa cura al criterio dei lettori.

(174) Il Vasari chiama tribuna la cupola. Questa fu costruita, a seconda del Modello di Michelangelo, sotto il pontificato di Sisto V. e vi soprintese Giacomo della Porta. Parlarono di essa Carlo Fontana nella *descrizione del Vaticano;* il P. Bonanni nella sua *Templi Vaticani Historia;* e meglio di tutti il March: Gio: Poleni nelle *Memorie istoriche della gran cupola.* Padova 1748.

(175) Maniera di favellare toscana e vale *per causa delle pioggie* e non già che le pioggie sieno desiderate: così più sotto dicesi che Michelangelo usava gli stivali di cordovano *per amor degli umori,* cioè per causa, o per *timore degli umori. (Bottari)*

(176) Nella vita di Lione Lioni che leggesi più sotto.

(177) Il Manni, nelle note al Condivi cita un' altra medaglia in onor del Buonarroti col motto *Labor omnia vincit.* Veggasi l' opera sopra lodata del Conte Pompeo Litta, dove in una tavola annessa alla genealogia della famiglia Buonarroti, veggonsi disegnate tutte le medaglie coniate in onor di Michelangelo. Del ritratto fatto dal Bugiardini nominato poco sotto, leggonsi le particolarità, nella vita di questo pittore a pag. 802. col. I.

(178) Cosimo *Pater Patriae.*

(179) Giovanni capitano delle Bande nere, e padre di Cosimo I. Granduca.

(180) Questo dialogo è stampato col titolo: *Ragionamenti del Sig. Giorgio Vasari pittore e architetto aretino sopra le invenzioni da lui dipinte in Firenze nel palazzo di Loro Altezze Serenissime.* Firenze 1588. Fu pubblicato dal nipote del nostro Giorgio Vasari, chiamato egli pure Giorgio.

(181) Di questa sala ha il Vasari discorso nella vita del Bandinelli, e più diffusamente ne ragiona nella propria che è l' ultima di queste da lui scritte.

(182) Chiama *Teoriche l' Introduzione.* Vedi in principio a pag. 17 e segg.

(183) Non è stata mai affatto terminata.

(184) Questa chiesa soffrì notabili alterazioni nel 1749 per opera dell' architetto Vanvitelli, il quale dov' era la porta maggiore costruì un altare; e così la porta laterale essendo rimasta unica divenne la principale; e nell' interno parimente fecevi altre mutazioni non lodate.

(185) Il Busto non fu terminato nè dal Calcagni nè da altri, e conservasi da lungo tempo nella pubblica Galleria di Firenze nella sala delle *Iscrizioni.* Alcuni pretendono che nel volto di Bruto volesse conservare l' effigie di Lorenzino de' Medici uccisore del Du-

ca Alessandro; ma che poi sembrandogli troppo vil traditore ne abbandonasse il pensiero. Sotto al busto si legge il seguente distico attribuito al Bembo:

Dum Bruti effigiem sculptor de marmore ducit,
In mentem sceleris venit, et abstinuit.

Michelangelo era fautore della libertà di Firenze, come lo mostra il suo zelo nel difenderla durante l'assedio, i suoi versi da lui posti alla statua della Notte, ed il non esser mai più voluto ritornare alla patria, benchè replicatamente invitato, poscia che fu ridotta sotto l'assoluta dominazione medicea; ma egli era altresì d'animo grande, e non poteva amare i traditori.

(186) Famoso letterato e celebre per aver pubblicato in Roma nel 1540 il libro della *Repubblica Veneziana.*

(187) Alla costruzione di questa chiesa ebbero mano Iacopo Sansovino e Antonio Picconi da Sangallo. Vedi sopra a pag. 698 col 2. Nella nota 10 pag. 705, facemmo menzione, seguendo il Bottari, di tre disegni fatti da Michelangelo; ma qui il Vasari dice che furon cinque.

(188) Ora però non v'è più, e si crede che fosse bruciato. *(Bottari)*

(189) Fu finita da Giacomo della Porta. Il Card. di S. Fiore era Guido Ascanio Sforza Camarlingo di S. Chiesa, come è stato detto nella nota 68 della pag. 975.

(190) Questo diceva Michelangelo per determinare il papa a prendere migliori provvedimenti, non già perchè avesse voglia di tornare alla patria: e tanto è ciò vero, che quando Benvenuto Cellini andò a Roma e gli fece i più lusinghieri inviti di tornare a Firenze da parte del Duca Cosimo I, egli dopo avere addotta la scusa di attendere alla fabbrica di S. Pietro, finalmente guardò fisso il Cellini e *sogghignando* gli disse: *E voi come state contento seco?* Quel sogghigno e questa domanda non hanno bisogno di comento.

(191) Più sotto è chiamato Agabrio Serbelloni, e questo probabilmente è il vero nome; l'altro è una storpiatura o una derisione.

(192) Visse Michelangelo anni 88 mesi 11 e giorni 15 con prospera salute. Il padre suo Lodovico ne visse 92 senza aver mai avuto malattie; e neppure alla morte ebbe febbre o altro incomodo *(Bottari).* — Due giorni prima della morte di Michelangelo nacque Galileo.

(193) Giulio III fu più affezionato a Michelangelo degli altri pontefici, i quali forse lo amarono più per la gloria che dalle opere di lui conseguivano, che per altro motivo. Ma Giulio III si astenne dal farlo lavorare per non affaticarlo nella vecchiezza; diceva che

volentieri avrebbe levati degli anni alla propria vita per aggiungerli a quella di sì grand'uomo, e che se il sopravviveva voleva farlo imbalsamare ed averlo appresso di se, acciocchè il suo cadavere fosse perpetuo come le sue opere; e finalmente eccitò il Condivi a scriverne la vita della quale accettò la dedica.

(194) Vedi la vita scritta dal Condivi al § 57.

(195) Cioè Michelangelo tenne a battesimo un figliuolo di Messer Ottaviano.

(196) Il disegno del Ganimede fu acquistato in Firenze da Monsig. Bouveray gentiluomo inglese otto anni prima ch'egli si portasse in Egitto, per concludervi la celebre opera di Palmira. *(Bottari)*

(197) Uno schizzo di questo Fetonte si trovava ai giorni del Bottari nella raccolta del Mariette, ed era stato inciso in cavo nel cristallo da Valerio Vicentino. I disegni donati da Michelangelo a questo suo prediletto Tommaso Cavalieri (nominato già altra volta, V. sopra la nota 141) furono copiati, anzi contraffatti da Bernardino Cesari fratello del Cavalier d'Arpino; onde giustamente scrive il Bottari che molte carte che ora passano per disegnate dalla mano del Buonarroti, non lo sieno. Molti disegni dello stesso Buonarroti rimasero in mano di Daniello da Volterra, che insiem coi propri gli lasciò a Giacomo Rocca romano.

(198) Che Michelangelo aiutasse coi suoi disegni fra Bastiano l'ha già detto il Vasari chiaramente nella vita di questo pittore a pag. 719 col 1. Il ritratto di Tommaso Cavalieri sopra citato venne in possesso del Card. Farnese cogli altri disegni posseduti dal Cavalieri, mediante lo sborso di 500 scudi. Gli oggetti di Belle Arti del Palazzo Farnese furono per la maggior parte spediti a Napoli.

(199) Nella celebre raccolta di disegni originali della Galleria di Firenze se ne trovano parecchi del Buonarroti di una incontrastabile autenticità. Tra questi è famosa la testa dell'anima dannata.

(200) Come abbiamo avvertito sopra nella nota 57, questo gruppo è composto di due figure virili, onde piuttosto che la Vittoria potrebbe chiamarsi: il Valore con un nemico abbattuto. Nel medesimo salone, dirimpetto al detto gruppo, evvene un altro di Giambologna. (dal Cicognara erroneamente creduto e pubblicato per lavoro di Vincenzo Danti) composto di una donna nuda che opprime col ginocchio un vecchio nudo anch'esso e ripiegato; onde molte persone prendono il gruppo di Giambologna esprimente, secondo il Baldinucci, la Città di Fiorenza con un prigione abbattuto, per quello del Buonarroti, dal Vasari chiamato « la Vittoria con un prigion sotto ».

(201) Dee leggersi: e quattro prigioni ab-

bozzati. Questi prigioni sono in una grotta vicino all'ingresso principale del giardino di Boboli.

(202) Gio. Bologna quand'era assai giovane mostrò a Michelangelo ottuagenario un suo modello di terra finito col fiato. Il buon vecchio colle dita glielo cambiò tutto e poi gli disse: Impara prima ad abbozzare, e poi a finire.

(203) Tra gli scolari di Michelangelo, il Baglioni nelle sue vite de' Pittori annovera Giacomo del Duca scultore ed architetto siciliano di merito distinto. Egli modellò il sepolcro d'Elena Savelli in S. Gio. Laterano, gettato in bronzo da Lodovico suo fratello. Quell'Ascanio della Ripa nominato pochi versi sotto, è il Condivi più volte citato in queste note.

(204) È fama che studiasse notomia dodici anni. Il Condivi al § LVI » non è animale » di che egli notomia non abbia voluto fare, » e dell'uomo tante, che quelli, che in ciò » tutta la loro vita hanno spesa, e ne fan » professione, appena altrettanto ne sanno.» E al § LX aggiugne che « il lungo maneg- » giare i cadaveri gli aveva stemperato lo » stomaco, che non poteva nè mangiar, nè » bere che prò gli facesse ». E più sotto: che egli aveva in animo di comporre un'opera che trattasse de'moti umani, e apparenze, e delle ossa, con un'ingegnosa teorica per lungo uso da lui ritrovata; e che non piacevali quella d'Alberto Duro perchè « non tratta » se non delle misure e varietà de'corpi, di » che certa regola dar non si può, formando » figure ritte come pali ».

(205) Vedi sopra la nota 122.

(206) Anzi ne fece due che sono stampate col titolo: Due Lezioni di Mess. Benedetto Varchi, nella prima delle quali si dichiara un sonetto di M. A. Buonarroti. Firenze 1594.

(207) Di questa Pietà si trovano infinite copie, le quali al solito sono tutte spacciate per originali; e lo stesso del Cristo in Croce. Nella Galleria di Firenze evvene uno dipinto in piccola tavola da Alessandro Allori.

(208) Di Antonio Mini ha fatto menzione il Vasari nella vita del Sogliani a p. 607 col. 2. e in quella del Rustici a pag. 918 col. 2.

(209) A pag. 825 col. 2.

(210) E qui poteva ripetere il Biografo: l'assistenza alla fabbrica di S. Pietro, prestata per tanti anni con infaticabile zelo, e sempre gratuitamente.

(211) Vuolsi che una simil risposta la desse anche allo stesso Vasari allorchè questi mostrandogli le pitture della sala della Cancelleria a Roma, gli disse d'averle fatte in pochi giorni.

(212) Crede il Bottari che qui si faccia allusione a Lutero, a Calvino ed a altri apostati sorti in quel tempo.

(213) Michelangelo disse questa sentenza, quando udì che il Bandinello si vantava d'avere, colla sua copia del gruppo del Laocoonte, superato l'originale.

(214) Ossia Antonio Begarelli, nominato nelle note alla vita del Correggio p. 462, ed altrove.

(215) Il Bottari rammenta altri detti di Michelangelo raccontati e dal Vasari in queste vite, e da altri scrittori. In compendio son questi: vedendo un quadro d'Ugo da Carpi ove sotto egli aveva scritto d'averlo dipinto senza pennello disse: sarebbe stato meglio che l'avesse adoperato. Quando gli furon mostrate diverse medaglie d'Alessandro Cesari, disse ch'era venuta l'ora della morte per l'arte, perciocchè non si poteva veder meglio. Ei chiamava la chiesa di S. Francesco al monte presso Firenze, architettata dal Cronaca: la sua bella villanella. Nel vedere il ritratto del duca Alfonso di Ferrara fatto da Tiziano confessò ch'egli non aveva creduto che l'arte potesse far tanto, e soggiunse che solo Tiziano era degno del nome di pittore.

(216) Vedi sopra la nota 15.

(217) Raffaello pure, benchè emulo di Michel angelo ringraziava Dio, afferma il Condivi, d'esser nato a tempo di esso.

(218) Questo pensiero onora grandemente Michelangelo, poichè in S. Pietro non sono sepolti che Pontefici, salvo due Regine che posposero il trono alla fede cattolica. (Bottari) Intorno a un preteso monumento di Michelangelo nella chiesa de' SS. Apostoli in Roma leggasi quanto scrisse il Can. Moreni nella prefazione al suo libro intitolato: Illustrazione storica-critica d'una rarissima medaglia rappresentante Bindo Altoviti opera di Michelangelo Buonarroti, ove si danno varii schiarimenti intorno alla vita del grande Artefice.

(219) Un'altra circostanza univasi a far prescegliere la chiesa di S. Lorenzo, ed era quella che i Pittori facevano allora le loro adunanze nella sagrestia nuova, cioè nella cappella dove sono le sculture di Michelangelo, come si è letto sopra nella vita di Gio. Angelo Montorsoli p. 929 col. 2.

(220) In qualità di Storiografo.

(221) O più esattamente un busto con un' iscrizione.

(222) In Spoleti, come si è letto nella vita di Fra Filippo Lippi.

(223) La lettera del Luogotenente Vinc. Borghini è in data de' 2 Marzo 1563, (ab Incarnatione) e la risposta del Duca è scritta da Pisa il dì 8. dello stesso mese.

(224) In questo memoriale riconosce il Bottari lo stile di Vincenzio Borghini che era Luogotenente nell' Accademia del disegno, Spedalingo dello spedale de' piojetti detto degli Innocenti, e Monaco Benedettino. V. a p. 929 col. I.

(225) Questa pure, e la seguente al Varchi furono scritte lo stesso dì 8. Marzo.

(226) Il Vasari servitore devotissimo del Duca Cosimo, non sospettava neppur per ombra qual fosse la vera causa che teneva Michelangelo fuori di patria, e però ammette per vere cagioni tutte le scuse che quel buon vecchio adduceva per non essere molestato con importuni inviti a tornarvi.

(227) Nel passato secolo fu aperta la sepoltura di Michelangelo, e vi fu trovato il cadavere ancora intatto. Era vestito con lucco di velluto verde e colle pianelle, ad una delle quali erasi staccato il suolo con tanta forza, nell' accartocciarsi per l' aridità, che fu trovato lungi più di due braccia. Il Bottari ebbe queste notizie dal senator Filippo Buonarroti il quale fu uno di quei pochi che vi penetrarono.

(228) La descrizione dell' esequie fu stampata dai Giunti in Firenze nel 1564, con alcune mediocrissime poesie. Il Vasari che stampò la presente tra quattro anni dopo ricavò questa descrizione da quel libretto aggiungendovi poche cose di suo.

(229) Anzi quattro giorni dopo: infatti il suddetto libro impresso da' Giunti, il quale doveva esser già preparato pel giorno dell' esequie, dice nel frontespizio: *Esequie del Divin Michelagnolo Buonarroti celebrate* ec: *il dì 28 Giugno* 1564.

(230) Gio. da Castello si disse anche Gio: dall' Opera. Il suo vero nome era Gio. Bandini. Fu detto dall' Opera perchè lavorò lungo tempo nelle stanze dell' opera del Duomo. V. Baldinucci T. X. p. 183.

(231) Crede il Bottari che questi sia Battista del Cavaliere, così detto per essere allievo del Cav. Baccio Bandinelli; ma esso era figlio di Domenico Lorenzi. Se dunque il Vasari non ha inteso di parlare d' altro soggetto, avrebbe qui sbagliato i nomi del padre e del maestro di questo Battista.

(232) Mirabello da Salincorno scolaro del Ghirlandajo.

(233) Girolamo Macchietti scolaro di Michele di Ridolfo Ghirlandajo.

(234) Federigo di Lamberto, era Olandese perchè nato in Amsterdam; ma si domiciliò in Firenze e vi prese moglie. Non si sa perchè fosse chiamato del Padovano.

(235) O *dello Sciorina*, come lo chiama il Baldinucci.

(236) Ne ha già parlato sopra a pag. 796.

col. 2. e ne parla di nuovo verso il fine di queste vite, tra gli Accademici del Disegno allora viventi.

(237) Valerio Cioli da Settignano, di cui ha dato più estese notizie il Baldinucci, studiò sotto Simone suo padre e sotto il Tribolo.

(238) V. sopra, la nota 230.

(239) L' aver nominato e lodato Battista del Cavaliere senza aggiungere le parole: *come si è detto,* usate poco sopra quando ha ricordato Gio. da Castello; mi conferma nel dubbio che il Battista altra volta mentovato e che ha dato motivo alla nota 231, sia un artefice diverso dal presente che era di cognome Lorenzi, come si sentirà più sotto dal Vasari medesimo.

(240) Andrea del Minga, che il Bottari dice condiscepolo del Buonarroti nella scuola di Domenico Ghirlandaio, è con più fondamento di ragione annoverato dal Lanzi tra gli scolari ultimi di Ridolfo Ghirlandajo, quando nello studio di questi agiva Michele di Ridolfo.

(241) Del Butteri scolaro del Bronzino dà Notizie il Baldinucci Tomo X. p. 144. Edizione di Firenze procacciata dal Manni.

(242) Domenico Poggini nominato sopra a pag. 680 col. 2. e a pag. 682 Nota 35.

(243) D' Alessandro Allori nipote e scolaro del Bronzino parla di nuovo il Vasari allorchè ragiona degli Accademici del Disegno.

(244) Battista Naldini è nominato nella vita del Pontormo a pag. 829 col. 2. e nella nota 61 a p. 832: Parla di lui in più luoghi il Borghini nel *Riposo,* e il Baldinucci nel Tomo X pag. 159.

(245) Lo Zucchi imitò il Vasari nello stile suo migliore, e lavorò a fresco con indicibile diligenza. È chiamato talvolta Iacopo del Zucca.

(246) Giovanni Stradano di Bruges nato nel 1536 e morto nel 1605; stette col Vasari 10 anni. V. Il Borghini nel *Riposo,* e il Baldinucci T. VII. pag. 136.

(247) Santi Titi, detto comunemente Santi di Tito, riuscì uno dei più profondi disegnatori della scuola fiorentina; ma ebbe il colorito languido. Di lui si leggono più estese notizie nel *Riposo* del Borghini, e nei *Decennali* del Baldinucci T. VII. p. 61.

(248) Bernardo Buontalenti, detto Bernardo delle Girandole. Anche di lui si hanno diffuse notizie nelle nominate opere del Borghini e del Baldinucci. Ei fu pittore, miniatore, scultore, architetto civile e militare, e ingegnosissimo macchinista teatrale.

(249) Tommaso Antonio Manzuoli, detto Maso da San Friano. Vedi il citato Riposo del Borghini.

(250) Anche questo pulpito fu terminato e

messo sù. Ambedue sono d' invenzione di Donatello; ma compiti da Bertoldo suo scolaro come si rileva a pag. 276. col. I.

(251) Ne ha già parlato nella vita del Bandinelli, e in questa stessa di Michelangelo; e di nuovo ne parla verso la fine di queste vite allorchè discorre degli Accademici del Disegno.

(252) L' orazione del Salviati fu stampata in Firenze nel 1564 in 4.º da per se sola; e poi ristampata insieme colle altre sue Orazioni: ma essa non è corrispondente nè al soggetto lodato, nè alla fama dell' oratore . *(Bottari)*

(253) Lionardo Salviati, per la sua vasta dottrina, godrebbe nella repubblica letteraria miglior riputazione, qualora sotto il nome accademico *d' Infarinato* non si fosse acquistata una trista celebrità, censurando pedantescamente la maravigliosa *Gerusalemme* del gran Torquato. — Trovasi anche un discorso di Mess. Gio. Maria Tarsia fatto nelle esequie di Michelangelo. Firenze 1564 in 4.º Ma il Bottari suppone che queste esequie gli fossero fatte da qualche confraternita particolare.

(254) Vedi sopra le note 231. e 239.

(255) Vedi sopra la nota 230.

(256) Vedi sopra la nota 237. Dal discorso del Vasari sembrerebbe che la statua del Cioli fosse quella esprimente l' Architettura; ma egli scolpì quella che mestamente siede in mezzo al monumento, e che rappresenta la Scultura.

(257) Questa memoria nel Duomo di Firenze non fu mai più collocata.

(258) Oltre alle varie opere Mss. e stampate, che più o meno risguardano Michelangelo e delle quali si è fatto menzione in queste note, meritano di esser citate eziandio le seguenti: Piacenza, Giuseppe, Architetto torinese: Vita di M. A. Buonarroti. Trovasi nelle giunte da lui fatte alle vite del Baldinucci impresse in Torino dal 1768 al 1817. e trovasi anche stampata separatamente. Hauchcorne : Vie de M. Ange Bonarroti ; à Paris 1783. — Manni Dom. Maria. *Addizioni necessarie alle vite dei due celebri statuarj M. A. Buonarroti e Pietro Tacca.* Firenze 1774. — *Alcune memorie di Michelangelo Buonarroti da' Mss.* Roma 1823. In quest' opuscolo racchiudonsi una lettera di Sebastian del Piombo al Buonarroti, un' altra del Vasari al medesimo, ed un' altra pure allo stesso, di Francesco I. Rispetto al vero significato della prima veggasi il Moreni, nella prefazione all' opera sopra citata nella nota 218, che la interpreta sensatamente ; la terza poi si riscontri coll' altra riferita da A. F. Artaud nel suo libro intitolato *Machiavel, son genie, et ses erreurs,* ristampata nell' Oniologia scientifico letteraria di Perugia p. 377. anno 1834. Sono da consultare inoltre le storie compilate dal D' Agincourt, dal Lanzi , dal Cicognara ec.

DESCRIZIONE DELL' OPERE (1)

DI FRANCESCO PRIMATICCIO

BOLOGNESE

PITTORE, ED ARCHITETTO

Avendo in fin qui trattato de'nostri artefici, che non sono più vivi fra noi, cioè di quelli che sono stati dal mille dugento insino a questo anno 1567, e posto nell' ultimo luogo Michelagnolo Buonarroti per molti rispetti, sebbene due o tre sono mancati dopo lui, ho pensato che non possa essere se non opera lodevole far parimente menzione in questa opera di molti nobili artefici che sono vivi, e per i loro meriti degnissimi di molta lode e di essere in fra questi ultimi annoverati. Il che fo tanto più volentieri, quanto tutti mi sono amicissimi e fratelli, e già i tre principali tant' oltre con gli anni, che, essendo all' ultima vecchiezza pervenuti, si può poco

altro da loro sperare, comechè si vadano per una certa usanza in alcuna cosa ancora adoperando. Appresso a' quali farò anco brevemente menzione di coloro che sotto la loro disciplina sono tali divenuti, che hanno oggi fra gli artefici i primi luoghi; e d' altri che similmente camminano alla perfezione delle nostre arti.

Cominciandomi dunque da Francesco Primaticcio, per dir poi di Tiziano Vecellio e Iacopo Sansovini, dico che detto Francesco essendo nato in Bologna della nobile famiglia de' Primaticci molto celebrata da fra Leonardo Alberti e dal Pontano (2), fu indirizzato nella prima fanciullezza alla mercatu-

ra. Ma piacendogli poco quell' esercizio, indi a non molto, come di animo e spirito elevato, si diede ad esercitare il disegno, al quale si vedeva esser da natura inclinato, e così attendendo a disegnare, e talora a dipignere, non passò molto che diede saggio d' avere a riuscire eccellente (3). Andando poi a Mantoa, dove allora lavorava Giulio Romano il palazzo del T al duca Federigo, ebbe tanto mezzo, che fu messo in compagnia di molti altri giovani, che stavano con Giulio a lavorare in quell' opera. Dove attendendo lo spazio di sei anni con molta fatica e diligenza agli studj dell' arte, imparò a benissimo maneggiare i colori e lavorare di stucco; onde fra tutti gli altri giovani, che nell' opera detta di quel palazzo s' affaticarono, fu tenuto Francesco de' migliori, e quegli che meglio disegnasse e colorisse di tutti, come si può vedere in un camerone grande (4), nel quale fece intorno due fregiature di stucco una sopra l' altra con una grande abbondanza di figure, che rappresentano la milizia antica de' Romani. Parimente nel medesimo palazzo condusse molte cose, che vi si veggiono di pittura, con i disegni di Giulio sopraddetto. Per le quali cose venne il Primaticcio in tanta grazia di quel duca, che avendo il re Francesco di Francia inteso con quanti ornamenti avesse fatto condurre l' opera di quel palazzo, e scrittogli che per ogni modo gli mandasse un giovane il quale sapesse lavorare di pittura e di stucco, gli mandò esso Francesco Primaticcio l' anno 1531: ed ancor che fusse andato l' anno innanzi al servigio del re il Rosso pittore fiorentino, come si è detto (5), e vi avesse lavorato molte cose, e particolarmente i quadri del Bacco e Venere, di Psiche e Cupido, nondimeno i primi stucchi che si facessero in Francia, e i primi lavori a fresco di qualche conto ebbero, si dice, principio dal Primaticcio, che lavorò di questa maniera molte camere, sale, e logge al detto re; al quale piacendo la maniera ed il procedere in tutte le cose di questo pittore, lo mandò l' anno 1540 a Roma a procacciare d' avere alcuni marmi antichi; nel che lo servì con tanta diligenza il Primaticcio, che fra teste, torsi, e figure ne comperò in poco tempo cento venticinque pezzi. Ed in quel medesimo tempo fece formare da Iacopo Barozzi da Vignola ed altri il cavallo di bronzo che è in Campidoglio, una gran parte delle storie della colonna, le statue del Comodo, la Venere, il Laocoonte, il Tevere, il Nilo, e la statua di Cleopatra, che sono in Belvedere, per gettarle tutte di bronzo (6). Intanto essendo in Francia morto il Rosso, e perciò rimasa imperfetta una lunga galleria, stata cominciata con suoi disegni ed in gran

parte ornata di stucchi e di pitture, fu richiamato da Roma il Primaticcio. Perchè imbarcatosi con i detti marmi e cavi di figure antiche, se ne tornò in Francia; dove innanzi ad ogni altra cosa gettò, secondo che erano in detti cavi e forme, una gran parte di quelle figure antiche, le quali vennono tanto bene che paiono le stesse antiche, come si può vedere, là dove furono poste, nel giardino della reina a Fontanableo, con grandissima sodisfazione di quel re, che fece in detto luogo quasi una nuova Roma. Ma non tacerò che ebbe il Primaticcio in fare le dette statue maestri tanto eccellenti nelle cose del getto, che quell' opere vennero non pure sottili, ma con una pelle così gentile, che non bisognò quasi rinettarle. Ciò fatto, fu commesso al Primaticcio che desse fine alla galleria che il Rosso aveva lasciata imperfetta; onde, messovi mano, la diede in poco tempo finita con tanti stucchi e pitture, quante in altro luogo siano state fatte giammai (7). Perchè trovandosi il re ben servito nello spazio di otto anni che aveva per lui lavorato costui, lo fece mettere nel numero de' suoi camerieri, e poco appresso, che fu l' anno 1544, fece, parendogli che Francesco il meritasse, abate di S. Martino. Ma con tutto ciò non ha mai restato Francesco di far lavorare molte cose di stucco e di pitture in servigio del suo re e degli altri, che dopo Francesco Primo hanno governato quel regno (8). E fra gli altri che in ciò l' hanno aiutato, l' ha servito, oltre molti de' suoi Bolognesi, Giovambatista figliuolo di Bartolommeo Bagnacavallo (9), il quale non è stato manco valente del padre in molti lavori e storie che ha messo in opera del Primaticcio.

Parimente l' ha servito assai tempo un Ruggieri da Bologna (10), che ancora sta con esso lui. Similmente Prospero Fontana pittore bolognese fu chiamato in Francia non ha molto dal Primaticcio, che disegnava servirsene; ma essendovi, subito che fu giunto, ammalato con pericolo della vita, se ne tornò a Bologna (11). E per vero dire questi due, cioè il Bagnacavallo ed il Fontana, sono valent' uomini; ed io che dell' uno e dell' altro mi sono assai servito, cioè del primo a Roma e del secondo a Rimini ed a Fiorenza, lo posso con verità affermare. Ma fra tutti coloro che hanno aiutato l' abate Primaticcio, niuno gli ha fatto più onore di Niccolò da Modena, di cui si è altra volta ragionato (12); perciocchè costui con l' eccellenza della sua virtù ha tutti gli altri superato, avendo condotto di sua mano con i disegni dell' abate una sala, detta del ballo, con tanto gran numero di figure, che appena pare che si possano numerare, e tutte grandi quanto il vivo, e co-

lorite d' una maniera chiara, che paiono con l' unione de' colori a fresco lavorate a olio. Dopo quest' opera ha dipinto nella gran galleria, pur con i disegni dell' abate, sessanta storie della vita e fatti d' Ulisse (13), ma di colorito molto più scuro che non sono quelle della sala del ballo: e ciò è avvenuto però che non ha usato altro colore che le terre, in quel modo schiette ch' elle sono prodotte dalla natura, senza mescolarvi, si può dire, bianco, ma cacciate ne' fondi tanto terribilmente di scuro, che hanno una forza e rilievo grandissimo; ed oltre ciò l' ha condotte con una sì fatta unione per tutto, che paiono quasi fatte tutte in un medesimo giorno; onde merita lode straordinaria, e massimamente avendole condotte a fresco senza averle mai ritocche a secco, come oggi molti costumano di fare. La volta similmente di questa galleria è tutta lavorata di stucchi e di pitture fatte con molta diligenza da' sopraddetti e altri pittori giovani, ma però con i disegni dell' abate: siccome è anco la sala vecchia e una bassa galleria che è sopra lo stagno, la quale è bellissima, e meglio e di più bell' opere ornata, che tutto il rimanente di quel luogo, del quale troppo lunga cosa sarebbe voler pienamente ragionare. A Medone ha fatto il medesimo abate Primaticcio infiniti ornamenti al cardinale di Lorena in un suo grandissimo palazzo chiamato la Grotta, ma tanto straordinario di grandezza, che a somiglianza degli antichi così fatti edificj potrebbe chiamarsi le Terme, per la infinità di logge, scale, e camere pubbliche e private che vi sono (14). E per tacere l' altre particolarità, è bellissima e piene di figure tutte tonde e di spartimenti di conchiglie e altre cose marittime e naturali, che sono cosa maravigliosa e bella oltremodo; e la volta è similmente tutta lavorata di stucchi ottimamente per man di Domenico del Barbiere (15), pittore fiorentino, che è non pure eccellente in questa sorte di rilievi, ma ancora nel disegno; onde in alcune cose che ha colorite, ha dato saggio di rarissimo ingegno. Nel medesimo luogo ha lavorato ancora molte figure di stucco, pur tonde, uno scultore similmente de' nostri paesi, chiamato Ponzio (16), che si è portato benissimo. Ma perchè infinite e varie sono l' opere che in questi luoghi sono state fatte in servigio di que' signori, vo toccando solamente le cose principali dell' abate, per mostrare quanto è raro

nella pittura, nel disegno, e nelle cose d' architettura. E nel vero non mi parrebbe fatica allargarmi intorno alle cose particolari, se io n' avessi vera e distinta notizia, come ho delle cose di quà. Ma quanto al disegno, il Primaticcio è stato ed è eccellentissimo, come si può vedere in una carta di sua mano dipinta delle cose del cielo, la quale è nel nostro libro, e fu da lui stesso mandata a me, che la tengo, per amor suo, e perchè è di tutta perfezione, carissima. Morto il re Francesco l' abate nel medesimo luogo e grado appresso al re Enrico, e lo servì mentre che visse; e dopo fu dal re Francesco II fatto commissario generale sopra le fabbriche di tutto il regno; nel quale uffizio, che è onoratissimo e di molta riputazione, si esercitò già il padre del cardinale della Bordagiera, o monsignor di Villaroy. Morto Francesco II, continuando nel medesimo uffizio, serve il presente re, di ordine del quale e della reina madre ha dato principio il Primaticcio alla sepoltura del detto re Enrico, facendo nel mezzo d' una cappella a sei faccie la sepoltura di esso re, ed in quattro facce la sepoltura di quattro figliuoli. In una dell' altre due facce della cappella è l' altare, e nell' altra la porta. E perchè vanno in queste opere moltissime statue di marmo e bronzi, e storie assai di basso rilievo, ella riuscirà opera degna di tanti e sì gran re, e dell' eccellenza ed ingegno di sì raro artefice, come è questo abate di S. Martino, il quale è stato nei suoi migliori anni in tutte le cose, che appartengono alle nostre arti, eccellentissimo ed universale, poichè si è adoperato in servigio de' suoi signori, non solo nelle fabbriche, pitture, e stucchi ma ancora in molti apparati di feste e mascherate, con bellissime e capricciose invenzioni. È stato liberalissimo e molto amorevole verso gli amici e parenti, e parimente verso gli artefici che l' hanno servito. In Bologna ha fatto molti benefizj ai parenti suoi, e comperato loro casamenti onorati, e quelli fatti comodi e molto ornati, siccome è quello dove abita oggi messer Antonio Anselmi, che ha per donna una delle nipoti di esso abate Primaticcio, il quale ha anco maritata un' altra sua nipote, sorella di questa, con buona dote e onoratamente. È vivuto sempre il Primaticcio non da pittore ed artefice, ma da signore, e, come ho detto, è stato molto amorevole ai nostri artefici. Quando mandò a chiamare, come s' è detto, Prospero Fontana, gli mandò, perchè potesse condursi in Francia, una buona somma di danari; la quale, essendosi infermato, non potè Prospero con sue opere e lavori scontare nè rendere; perchè, passando io l' anno 1563 per Bologna, gli raccomandai per questo conto Prospero,

e fu tanta la cortesia del Primaticcio, che, a- vanti io partissi di Bologna, vidi uno scritto dell' abate, nel quale donava liberamente a Prospero tutta quella somma di danari che per ciò avesse in mano; per le quali cose è tanta la benevolenza che egli si ha acquistata appresso gli artefici, che lo chiamano ed ono- rano come padre (17). E, per dire ancora al- cun' altra cosa di esso Prospero, non tacerò che fu già con sua molta lode adoperato in Roma da papa Giulio III in palazzo alla vi- gna Giulia, ed al palazzo di Campo Marzio che allora era del Sig. Balduino Monti ed og- gi è del signor Ernando cardinale de' Medici e figliuolo del duca Cosimo. In Bologna ha fatto il medesimo molte opere a olio ed a fresco, e particolarmente nella Madonna del Baracane: in una tavola a olio una santa Ca- terina, che alla presenza del Tiranno disputa con filosofi e dottori, che è tenuta molto bel- l'opera (18); ed ha dipinto il medesimo nel palazzo, dove sta il governatore, nella cap- pella principale molte pitture a fresco. È an- co molto amico del Primaticcio Lorenzo Sa- butini pittore eccellente, e se non fusse stato carico di moglie e di molti figliuoli, l' arebbe l' abate condotto in Francia, conoscendo che ha bonissima maniera e gran pratica in tutte le cose, come si vede in molte opere che ha fatto in Bologna. E l' anno 1566 se ne servì il Vasari nell' apparato che si fece in Fioren- za per le dette nozze del principe e della se- renissima reina Giovanna d' Austria, facen- dogli fare nel ricetto, che è fra la sala dei Dugento e la grande, sei figure a fresco, che sono molto belle e degne veramente di esser lodate. Ma perchè questo valente pittore va tuttavia acquistando, non dirò di lui altro, se non che se ne spera, attendendo come fa agli studj dell' arte, onoratissima riuscita (19).

Ora con l' occasione dell' abate e degli al- tri Bolognesi, de' quali si è infin qui fatto menzione, dirò alcuna cosa di Pellegrino Bo- lognese, pittore di somma aspettazione, e di brillissimo ingegno (20). Costui dopo avere ne' suoi primi anni atteso a disegnare l' opere del Vasari, che sono a Bologna nel refettorio di S. Michele in Bosco (21), e quelle d' altri pittori di buon nome, andò a Roma l' an- no 1547, dove attese insino all' anno 1550 a disegnare le cose più notabili, lavorando in quel mentre, e poi, in Castel Sant' Agnolo alcune cose d' intorno all' opere che fece Pe- rino del Vaga (22). Nella chiesa di S. Luigi de' Franzesi (23) fece nella cappella di S. Dionigi in mezzo d' una volta una storia a fresco d' una battaglia, nella quale si portò di maniera, che, ancor che Iacopo del Conte, pittore fiorentino, e Girolamo Siciolante da Sermoneta avessero nella medesima cappella

molte cose lavorato, non fu loro Pellegrino punto inferiore, anzi pare a molti che si por- tasse meglio di loro nella fierezza, grazia, colorito, e disegno di quelle sue pitture; le quali poi furono cagione che monsignor Pog- gio (24) si servisse assai di Pellegrino. Per- ciocchè avendo in sul monte Esquilino (25), dove aveva una sua vigna, fabbricato un pa- lazzo fuor della porta del Popolo, volle che Pellegrino gli facesse alcune figure nella fac- ciata, e che poi gli dipignesse dentro una loggia che è volta verso il Tevere, la quale condusse con tanta diligenza, che è tenuta opera molto bella e graziosa. In casa di Fran- cesco Formento, fra la strada del Pellegrino e Parione, fece in un cortile una facciata e due altre figure, e, con ordine de' ministri di papa Giulio III, lavorò in Belvedere un' ar- me grande con due figure: e fuora della porta del Popolo alla chiesa di S. Andrea, la quale avea fatto edificare quel pontefice, fece un S. Piero ed un S. Andrea, che furono due molto lodate figure, il disegno del qual S. Piero è nel nostro libro con altre carte disegnate dal medesimo con molta diligenza. Essendo poi mandato a Bologna da monsignor Poggio, gli dipinse a fresco in un suo palazzo (26) molte storie, fra le quali n' è una bellissima, nella quale si vede, e per molti ignudi e vestiti, e per i leggiadri componimenti delle storie, che superò se stesso, di maniera che non ha anco fatto mai poi altra opera di questa migliore. In S. Iacopo della medesima città cominciò a dipignere, pure al cardinal Poggio, una cappella che poi fu finita dal già detto Pro- spero Fontana. Essendo poi condotto Pelle- grino dal cardinale d' Augusta (27) alla Ma- donna di Loreto, gli fece di stucchi e di pit- ture una bellissima cappella (28). Nella vol- ta in un ricco partimento di stucchi è la na- tività e presentazione di Cristo al tempio nelle braccia di Simeone; e nel mezzo è mas- simamente il Salvatore trasfigurato in sul monte Tabor, con esso Moisè, Elia, ed i discepoli; e nella tavola che è sopra l' altare dipinse S. Giovanni Batista, che battezza Cristo (29), ed in questa ritrasse ginocchioni il detto cardinale. Nelle facciate dagli lati dipinse in una S. Giovanni che predica alle turbe, e nell' altra la decollazione del mede- simo; e nel paradiso sotto la chiesa dipinse storie del Giudicio, ed alcune figure di chia- roscuro, dove oggi confessano i Teatini. Es- sendo non molto dopo condotto da Giorgio Morato in Ancona, gli fece per la chiesa di S. Agostino in una gran tavola a olio Cristo battezzato da S. Giovanni, e da un lato S. Paolo con altri santi, e nella predella buon numero di figure piccole che sono molto gra- ziose. Al medesimo fece nella chiesa di S.

Ciriaco sul Monte un bellissimo adornamento di stucco alla tavola dell'altar maggiore, e, dentro, un Cristo tutto tondo di rilievo, di braccia cinque, che fu molto lodato. Parimente ha fatto nella medesima città un ornamento di stucco grandissimo e bellissimo all'altare maggiore di S. Domenico: ed arebbe anco fatto la tavola, ma, perchè venne in diffferenza col padrone di quell'opera, ella fu data a fare a Tiziano Vecellio, come si è detto a suo luogo. Ultimamente avendo preso a fare Pellegrino nella medesima città d'Ancona la loggia de' mercanti, che è volta da una parte sopra la marina e dall'altra verso la principale strada della città, ha adornato la volta, che è fabbrica nuova, con molte figure grandi di stucco, e pitture; nella quale opera perchè ha posto Pellegrino ogni sua maggior fatica e studio, ell'è riuscita in vero molto bella e graziosa. Perciocchè, oltre che sono tutte le figure belle e ben fatte, vi sono alcuni scorti d'ignudi bellissimi, nei quali si vede che ha imitato l'opere del Buonarroto, che sono nella cappella di Roma, con molta diligenza (30): e perchè non sono in quelle parti architetti nè ingegni di conto e che più sappiano di lui, ha preso Pellegrino assunto di attendere all'architettura, ed alla fortificazione de' luoghi di quella provincia; e come quegli che ha conosciuto la pittura più difficile, e forse manco utile che l'architettura, lasciato alquanto da un lato il dipignere, ha condotto per le fortificazioni d'Ancona molte cose (31), e per molti altri luoghi dello stato della Chiesa, e massimamente a Ravenna. Finalmente ha dato principio in Pavia per lo cardinale Borromeo (32) a un palazzo per la Sapienza: ed oggi, perchè non ha però del tutto abbandonata la pittura, lavora in Ferrara nel refettorio di S. Giorgio ai monaci di Monte Oliveto una storia a fresco, che sarà molto bella, della quale mi ha esso Pellegrino mostrato non ha molto il disegno, che è bellissimo. Ma perchè è giovane di trentacinque anni, e va tuttavia maggiormente acquistando e camminando alla perfezione, questo di lui basti per ora (33). Parimente sarò brieve in ragionare d'Orazio Fumaccini (34), pittore similmente bolognese, quale ha fatto, come s'è detto, in Roma sopra una delle porte della sala de' Re una storia che è bonissima, ed in Bologna molte lodate pitture, perchè anch'esso è giovane e si porta in guisa, che non sarà inferiore ai suoi maggiori, de' quali avemo in queste nostre vite fatto menzione.

I Romagnuoli anch'essi, mossi dall'esempio de' Bolognesi loro vicini, hanno nelle nostre arti molte cose nobilmente operato. Perciocchè, oltre a Iacopone da Faenza (35),

il quale, come s'è detto, dipinse in Ravenna la tribuna di S. Vitale, vi sono stati e sono molti altri dopo lui, che sono eccellenti. Maestro Luca de' Longhi Ravignano, uomo di natura buono, quieto, e studioso, ha fatto nella sua patria Ravenna, e per di fuori, molte tavole a olio e ritratti di naturale bellissimi, e fra l'altre sono assai leggiadre due tavolette che gli fece fare non ha molto nella chiesa de' monaci di Classi il reverendo don Antonio da Pisa, allora abate di quel monasterio; per non dir nulla d'un infinito numero d'altre opere che ha fatto questo pittore (36). E per vero dire, se maestro Luca fusse uscito di Ravenna, dove si è stato sempre e sta con la sua famiglia, essendo assiduo e molto diligente e di bel giudizio, sarebbe riuscito rarissimo; perchè ha fatto e fa le sue cose con pacienzia e studio, ed io ne posso far fede, che so quanto gli acquistasse, quando dimorai due mesi in Ravenna, in praticando e ragionando delle cose dell'arte. Nè tacerò che una sua figliuola ancor piccola fanciulletta, chiamata Barbera, disegna molto bene, ed ha cominciato a colorire alcuna cosa con assai buona grazia e maniera. Fu concorrente un tempo di Luca Livio Agresti da Furlì (37), il quale, fatto che ebbe per l'abate de' Grassi nella chiesa dello Spirito Santo alcune storie a fresco ed alcun'altre opere, si partì di Ravenna ed andossene a Roma, dove attendendo con molto studio al disegno, si fece buon pratico, come si può vedere in alcune facciate ed altri lavori a fresco, che fece in quel tempo, e le sue prime opere che sono in Narni hanno assai del buono. Nella chiesa di S. Spirito di Roma ha dipinto a fresco in una cappella istorie e figure assai, che sono condotte con molto studio e fatica, onde sono da ognuno meritamente lodate; la quale opera fu cagione, come s'è detto, che gli fusse allogata una delle storie minori che sono sopra le porte nella sala de' Re nel palazzo di Vaticano, nella quale si portò in modo bene, ch'ella può stare a paragone dell'altre. Ha fatto il medesimo per lo cardinale d'Augusta (38) sette pezzi di storie dipinte sopra tela d'argento, che sono stati tenuti bellissimi in Ispagna, dove sono stati dal detto cardinale mandati a donare al re Filippo per paramento d'una stanza. Un'altra tela d'argento simile ha dipinto nella medesima maniera, la quale si vede oggi nella chiesa de' Chietini (39) in Furlì. Finalmente, essendosi fatto buono e fiero disegnatore, pratico coloritore ne' componimenti delle storie, e di maniera universale, è stato condotto con buona provvisione dal soprad detto cardinale in Augusta, dove va facendo continuamente opere degne di molta lode (40).

Ma è rarissimo in alcune cose, fra gli altri di Romagna, Marco da Faenza (che così, e non altrimenti, è chiamato) (41), perciocchè è pratico oltremodo nelle cose a fresco, fiero, risoluto, e terribile, e massimamente nella pratica e maniera di far grottesche, non avendo in ciò oggi pari, nè chi alla sua perfezione aggiunga. Delle costui opere si vede per tutta Roma; ed in Fiorenza è di sua mano la maggior parte degli ornamenti di venti diverse stanze che sono nel palazzo ducale, e le fregiature del palco della sala maggiore di detto palazzo, stato dipinto da Giorgio Vasari, come si dirà a suo luogo pienamente; senza che gli ornamenti del principale cortile di detto palazzo fatti per la venuta della reina Giovanna in poco tempo, furono in gran parte condotti dal medesimo. E questo basti di Marco, essendo ancor vivo ed in su 'l più bello d' acquistare ed operare.

In Parma è oggi appresso al signor duca Ottavio Farnese un pittore detto Miruolo, credo, di nazione Romagnuolo. (42), il quale, oltre ad alcune opere fatte in Roma, ha dipinto a fresco molte storie in un palazzetto che ha fatto fare il detto signor duca nel castello di Parma, dove sono alcune fontane state condotte con bella grazia da Giovanni Boscoli, scultore da Montepulciano (43); il quale, avendo molti anni lavorato di stucchi appresso al Vasari nel palazzo del detto signor duca Cosimo di Fiorenza, si è finalmente condotto a' servigj del detto signor duca di Parma con buona provvisione, ed ha fatto e va facendo continuamente opere degne del suo raro e bellissimo ingegno. Sono parimente nelle medesime città e provincie molti altri eccellenti e nobili artefici; ma, perchè sono anco giovani, si serberà a più comodo tempo a fare di loro quella onorata menzione che le loro opere e virtù averanno meritato. E questo è il fine dell' opere dell' abate Primaticcio. Aggiugnerò, che essendosi egli fatto ritrarre in disegno di penna da Bartolommeo Passerotto, pittore bolognese (44) suo amicissimo, il detto ritratto ci è venuto alle mani, e l' avemo nel nostro libro dei disegni di mano di diversi pittori eccellenti.

ANNOTAZIONI

(1) Siccome quando il Vasari scriveva del Primaticcio e degli altri artefici di cui fa menzione in seguito, tanto quello che questi erano viventi, così le loro notizie non le ha intitolate *Vita ec.* ma *Descrizione dell' opere ec.*

(2) Anche l' Alberti in molti luoghi della *Storia di Bologna* ricorda illustri soggetti di questa famiglia, il che pure accenna il Malvasia il quale, dice il Bottari, nella presente vita ha seguito il Vasari, e vi ha aggiunto quel che di più ne disse il Filibien.

(3) Il Baldinucci ed il Lanzi dicono ch' egli studiò in Bologna sotto Innocenzio da Imola, ed il Bagnacavallo.

(4) Per ciò che riguarda Mantova e le pitture del Palazzo del T ec. sono da consultare il Cadioli *Descrizione delle pitture e sculture di questa Città di Mantova* 1763 in 8. e la *Descrizione Storica* delle pitture di quell' insigne Palazzo pubblicata dal Bottani e da noi citata nella vita di Giulio Romano; è da vedere inoltre il Bettinelli *Dissertaz. sulle lettere ed arti mantovane* pag. 131. e la *Guida di Mantova* del Susani 1818 pag. 4. 20. 68. 79. 87. ove si dà notizia dell' opere del Primaticcio tuttora conservate.

(5) V. sopra a pag. 618.

(6) Il Malvasia dice che il Primaticcio fu mandato a Roma per consiglio del Rosso, il quale voleva togliersi d' attorno un emulo che gli faceva ombra; Benvenuto Cellini al contrario pretende che il Primaticcio facesse venir voglia al Re di possedere antiche sculture, o i gessi almeno delle migliori, acciocchè nel confronto scomparissero le opere di esso Benvenuto. Quando la gelosia o altra bassa passione acceca l' intelletto, i giudizj temerarii sembrano verità dimostrata.

(7) Circa le pitture eseguite a Fontainebleau è da vedersi il Caima *Lettere d' un vago Italiano* Vol. IV. pag. 175. e il raro volume in fol. Del Dan Pierre *Le tresor des merveilles de la maison royale de Fontainebleau;* Paris 1642. pag. 110. III. 117. 131. 133. 136. 143.

(8) Di recente fu scoperto in Bologna un ritratto, che pare dello stesso Primaticcio dipinto da lui medesimo. Il possessore lo farà incidere e lo pubblicherà nella vita che di questo pittore sta scrivendo il Sig. March. Ant. Bolognini Amorini Presidente di quell' Accademia di Belle Arti. Nella stessa città conservasi, nella Galleria Zambeccari un quadro con tre figure che concertano musica, grandemente lodato dal Lanzi quale opera del Primaticcio; le cui pitture sono assai rare. Il Landon negli annali del Museo Napoleone ne ricorda cinque, ma ora nel catalogo del Museo Reale di Parigi non se ne ci-

tano che due: la continenza di Scipione, ed un soggetto allegorico. La Galleria di Vienna ne possiede uno descritto dal Mechel nel suo *Catalogue de la Gal. de Vienne*. Le pitture del Primaticcio sono state intagliate da varii, registrati nell' opera del Gandellini continovata dal De Angelis. Sono anche da consultare gli altri autori che trattarono di stampe e che sono citati nelle note alla vita di Michelangelo e d' altri.

(9) Di Bartolommeo Ramenghi da Bagnacavallo si è letto la vita a pag. 622. e segg. Ivi non è fatta menzione di questo Gio: Battista allievo di suo padre. Lo nominò bensì in quella di Cristofano Gherardi p.809.col.I. tra quelli che lo aiutarono a dipingere la sala della Cancelleria. Vegganti le memorie intorno ai due Ramenghi pubblicate in Lugo dal Prof. Vaccolini nel 1835.

(10) Ruggiero Ruggieri, che secondo il Masini, *Bologna perlustrata,* dipinse la prima stanza delle bandiere nel Palazzo maggiore.

(11) Di Prospero Fontana ha scritto la vita il Malvasia Vol. I. p. 215 e segg: Il Vasari lo nominò per incidenza in fine alla vita del Bagnacavallo pag. 624. col. 2. Vedi a pag. 625 la nota relativa. Il Fontana fu dapprima pittor diligente perchè si attenne alla maniera del Maestro suo Innocenzio Francucci da Imola; poscia nel praticare il Vasari, cui servì più volte d' ajuto, adottò quel modo di lavorare troppo sbrigativo. Nella Pinacoteca di Bologna vedesi di lui un Deposto di croce fatto sullo stile di Giulio Romano. Altro quadro di somigliante argomento conservasi nella Galleria Salina di detta città. Ambedue sono citati dal Malvasia T. I. p. 219.

(12) A pag. 877. Vedi anche a pag. 887 le note ad esso relative dal Num. 48 al 54. Giampietro Zannotti ne scrisse la vita come è stato avvertito a pag. 886 nota 41.

(13) Le storie d' Ulisse erano 58, e furono gettate a terra verso il 1730. Si trovano intagliate da T. V. T. cioè da Teodoro van Thulden scolaro del Rubens, col titolo: Les travaux d' Ulisse etc. gravés. 1633.

(14) La descrizione di questo palazzo, che in Francia si chiama *Meudon* è un poco esagerata, perchè non consisteva in altro che in tre padiglioni, dei quali il solo di mezzo era finito di ornare. Fu distrutto per farvi un castello. *(Bottari)*

(15) Nell' edizione de' Giunti leggesi Damiano dei Barbieri, ma è per errore di stampa, forse perchè il manoscritto del Vasari era poco intelligibile.

(16) Costui è conosciuto in Francia col nome di *Maitre Ponce.* *(Bottari)*

(17) Il lettore giudichi se il Vasari cerca invidiosamente di occultare i meriti dei pittori non toscani. Io domando che cosa avrebbe potuto dir da vantaggio un concittadino del Primaticcio?

(18) Alla Madonna del Baracane evvi ancora la tavola di S. Caterina, ed è della seconda maniera; cioè di quella facile e sbrigativa.

(19) Del Sabatini ha scritto la vita il Malvasia nel vol. I pag. 227 e segg: ma in questi pochi cenni il Vasari rende la dovuta giustizia al merito di questo bravo pittor bolognese. Le sei figure da lui dipinte a Firenze nel ricetto dei due saloni di palazzo vecchio sussistono, ma sono rese squallide dalla gran polvere che vi è sopra addensata.

(20) Questi è Pellegrino di Tibaldo de' Pellegrini, detto comunemente Pellegrino Tibaldi, e del quale è stato parlato altre volte in quest' opera. V. pag. 875 col. 2 e 886 nota 41. e p. 949 col. 2. Non va confuso con Pellegrino Munari da Modena come è avvenuto a qualche scrittore. Il Malvasia che ne scrisse la vita nel T. I. p. 165 della *Felsina Pittrice,* confessa d' aver durato gran fatica a rintracciar notizie di quest' artefice, ond'è lodabile il Vasari d' avercene conservate non poche, ed è degno di scusa se non ne ha avute di più. La vita del Tibaldi è stata scritta altresì da Giampietro Zanotti come è stato detto a pag: 886. nota 41. Egli è oriundo della Valdelsa nel Milanese ; ma vissuto ed ammaestrato in Bologna.

(21) A S. Michele in Bosco dipinse il Vasari tre tavole: una fu poi collocata nella Pinacoteca di Milano, e due in quella di Bologna.

(22) Avvertasi bene: che Pellegrino studiò le opere, ma non fu scolaro di Perin del Vaga, come credette il Lomazzo nel suo *Trattato* ec; poichè l' anno stesso 1547 in che esso venne a Roma, uscì di vita Perino.

(23) S' intende l' antica chiesa de' Francesi poichè la presente fu costruita negli ultimi anni della vita del Tibaldi ; e le pitture citate furono fatte nella prima sua gioventù.

(24) Monsign. Gio. Poggi nobile bolognese creato Cardinale nel 1551. *(Bottari)*

(25) Scambia il Vasari dal Monte Pincio all' Esquilino. *(Bottari)*

(26) Questo è il palazzo dell' Università. Le pitture ivi fatte dal Tibaldi furono pubblicate da Antonio Buratti, magnificamente incise in Venezia; e vi fu unita la sopraccitata vita scritta dallo Zanotti.

(27) Il Cardinale d' Augusta è il Card. Ottone Truchses di Waldburg.

(28) Intorno alle opere del Tibaldi a Loreto, a Macerata, a Civitanova ed Ancona, si consultino le *Memorie Storiche delle Arti e degli Artisti della Marca d' Ancona* del

Cav. Amico Ricci, impresse in Macerata nel 1834 in due volumi, nella tipografia d'Alessandro Mancini.

(29) Non è vero che questa tavola andasse male, e che ve la rifacesse Annibal Caracci esprimendovi la Natività della Madonna, come credettero il Malvasia, lo Zanotti, e dietro ad essi il Bottari. Essa rimase al suo posto fino al 1790, e dipoi fu trasportata nel palazzo pubblico, e quindi nel così detto Oratorio notturno presso la piazza, ove anche oggidì si ammira. L'errore nacque dall'essere stato sovrapposto al quadro del Tibaldi, altro quadro con un S. Ignazio: non già una natività della Madonna di Ann. Caracci, la quale fu posta nella cappella Cantucci *(Am. Ricci* T. 2· p. 94. 95.e 106 dell' op. cit.)

(30) Quivi, dice il Lanzi, insegnò il modo con cui dee imitarsi il terribile del Buonarroti; ed è: aver timore di raggiungerlo. I Caracci lo chiamavano il Michelangelo riformato.

(31) Fu il Tibaldi adoperato nelle fortificazioni circa l'anno 1560. *(Bottari)*

(32) Cioè per S. Carlo Borromeo. La prima pietra della fabbrica della Sapienza di Pavia fu gettata nel 1564.

(33) In progresso di tempo si applicò sempre più all'Architettura che divenne l'Arte sua favorita; e dopo averne dato saggi bellissimi nel Piceno e a Milano, fu chiamato a Madrid nel 1586 da Filippo II che lo nominò ingegnere della sua corte. Ivi fece il disegno del vasto e celebre edifizio dell'Escuriale nel quale poi dipinse la volta della libreria; e benchè fossero scorsi venti anni da che non aveva più toccato pennelli, pure fece opera stupenda.Intorno ai lavori eseguiti nell'Escuriale sono da consultare il Mazzolari, *Grandezze Reali dell' Escuriale;* And. Ximenes, *Descripcion de l'Escorial;* Caimo, *Lettera d'un vago Italiano.* Ant. Ponz. *Viage de Espana;* e Conca, *Descrizione odeporica della Spagna.* — Il Tibaldi morì nell'ultima deca del secolo XVI.

(34) Samacchini o Somachino, non mai Fumaccini. Il Vasari nella vita di Taddeo Zuccheri pag. 959 col 2. lo ha appellato Sommacchini. Di lui parla il Malvasia nel T. I. pag. 207. della *Felsina Pittrice.*

(35) Nominato anch' esso nella vita dello Zuccheri a pag. 955. col. I. e nella relativa nota 5 a pag. 972. Crede il Lanzi, e con fondamento, che Iacopone da Faenza, ed Iacopo Bertucci siano un sol pittore e non due distinti, come altri opinarono.

(36) Il Vasari che non si proponeva di parlare *ex professo* dei pittori Romagnuoli allora viventi, ma solamente di passaggio, ha qui dato un cenno, non tanto fugace, del merito di Luca Longhi: contuttociò viene accusato d'invidia (al solito) perchè non ne disse di più. Ma se tanto s'inveisce contro di lui, che pur ne disse qualche cosa, qual rimprovero si farà mai a coloro, che per tanto tempo l'hanno lasciato quasi nell'oblío,finchè è sorto il benemerito Conte Alessandro Cappi a rivendicarne la fama col breve, ma succoso discorso pubblicato negli atti della Accademia delle Belle Arti di Ravenna dell' anno 1832? Dei pittori della Romagna sta raccogliendo memorie, come abbiam annunziato altre volte,il sig. Gaetano Giordani; e speriamo che presto vedranno la luce. Al medesimo siam debitori di varie notizie inserite in queste annotazioni.

(37) Livio Agresti fu scolaro di Perin del Vaga. È nominato anche nella vita dello Zuccheri pag. 959 col 2.

(38) V. sopra Nota 27.

(39) Ossia de' Teatini.

(40 Morì circa il 1480.

(41) Il cognome suo di famiglia era Marchetti. Parla delle sue opere il Baglioni a p. 22. Morì nel 1588.

(42) Girolamo Miruoli dal Vasari creduto romagnuolo, è Bolognese. V. il Masini nella *Bologna perlustrata.* Fu scolaro del Tibaldi, e morì nel 1570.

(43) Scultore poco noto.

(44) Bartolommeo Passerotti è il pittore con cui il Vasari finisce di parlare dei Bolognesi, ed il Malvasia d'inveire. Questi peraltro, nota il Lanzi, par che conoscesse di aver talora ecceduto nello scrivere, poichè nel decorso della sua opera si trovano altri tratti onorevolissimi al Vasari. Disgrazia che tanti scrittori da meno del Malvasia l'abbiano imitato nel fallo, non nell' ammenda!

DESCRIZIONE DELLE OPERE

DI TIZIANO DA CADOR

PITTORE

Essendo nato Tiziano in Cador, piccol castello posto in sulla Piave e lontano cinque miglia dalla chiusa dell' Alpe, l' anno 1480 (1), della famiglia de' Vecelli in quel luogo delle più nobili, pervenuto all'età di dieci anni con bello spirito e prontezza d'ingegno, fu mandato a Vinezia in casa d'un suo zio, cittadino onorato; il quale veggendo il putto molto inclinato alla pittura, lo pose con Gian Bellino pittore in quel tempo eccellente e molto famoso, come s' è detto (2), sotto la cui disciplina attendendo al disegno, mostrò in brieve essere dotato dalla natura di tutte quelle parti d' ingegno e giudizio, che necessarie sono all' arte della pittura. E perchè in quel tempo Gian Bellino e gli altri pittori di quel paese, per non avere studio di cose antiche, usavano molto, anzi non altro che il ritrarre qualunque cosa facevano dal vivo, ma con maniera secca, cruda, e stentata, imparò anco Tiziano per allora quel modo. Ma venuto poi l' anno circa 1507, Giorgione da Castelfranco, non gli piacendo in tutto il detto modo di fare, cominciò a dare alle sue opere più morbidezza e maggiore rilievo con bella maniera, usando nondimeno di cacciarsi avanti le cose vive e naturali, e di contraffarle quanto sapeva il meglio con i colori, e macchiarle con le tinte crude e dolci, secondo che il vivo mostrava, senza far disegno, tenendo per fermo che il dipignere solo con i colori stessi senz' altro studio di disegnare in carta fusse il vero e miglior modo di fare ed il vero disegno. Ma non s' accorgeva, che egli è necessario a chi vuol bene disporre i componimenti, ed accomodare l' invenzioni, ch' e' fa bisogno prima in più modi differenti porle in carta, per vedere come il tutto torna insieme. Conciosiachè l' idea non può vedere nè immaginare perfettamente in se stessa l' invenzioni, se non apre e non mostra il suo concetto agli occhi corporali che l' aiutino a farne buon giudizio; senza che pur bisogna fare grande studio sopra gl' ignudi a volergli intender bene, il che non vien fatto, nè si può, senza mettere in carta; ed il tenere, sempre che altri colorisce, persone ignude innanzi ovvero vestite, è non piccola servitù. Laddove quando altri ha fatto la mano disegnando in carta, si vien poi di mano in mano con più agevolezza a mettere in opera disegnando, e

dipignendo; e così facendo pratica nell' arte, si fa la maniera ed il giudizio perfetto, levando via quella fatica e stento con chè si conducono le pitture, di cui si è ragionato di sopra; per non dir nulla che disegnando in carta si viene a empiere la mente di bei concetti, e s' impara a fare a mente tutte le cose della natura, senza avere a tenerle sempre innanzi, o ad avere a nascere sotto la vaghezza de' colori lo stento del non sapere disegnare, nella maniera che fecero molti anni i pittori viniziani, Giorgione, il Palma, il Pordenone, ed altri che non videro Roma nè altre opere di tutta perfezione (3). Tiziano dunque, veduto il fare e la maniera di Giorgione, lasciò la maniera di Gian Bellino, ancorchè, vi avesse molto tempo costumato, e si accostò a quella, così bene imitando in brieve tempo le cose di lui, che furono le sue pitture talvolta scambiate e credute opere di Giorgione, come disotto si dirà. Cresciuto poi Tiziano in età, pratica, e giudizio, condusse a fresco molte cose, le quali non si possono raccontare con ordine, essendo sparse in diversi luoghi. Basta che furono tali, che si fece da molti periti giudizio che dovesse, come poi è avvenuto, riuscire eccellentissimo pittore. A principio dunque che cominciò seguitare la maniera di Giorgione, non avendo più che diciotto anni (4), fece il ritratto d' un gentiluomo da ca Barbarigo amico suo, che fu tenuto molto bello, essendo la somiglianza della carnagione propria e naturale, e sì ben distinti i capelli l' uno dall' altro, che si conterebbono, come anco si farebbono i punti d' un giubbone di raso inargentato che fece quell' opera. Insomma fu tenuto sì ben fatto e con tanta diligenza, che, se Tiziano non vi avesse scritto in ombra il suo nome, sarebbe stato tenuto opera di Giorgione. Intanto avendo esso Giorgione condotta la facciata dinanzi del fondaco de' Tedeschi, per mezzo del Barbarigo furono allogate a Tiziano alcune storie che sono nella medesima sopra la Merceria (5). Dopo la quale opera fece un quadro grande di figure simili al vivo, che oggi è nella sala di messer Andrea Loredano che sta da S. Marcuola; nel qual quadro è dipinta la nostra Donna, che va in Egitto, in mezzo a una gran boscaglia e certi paesi molto ben fatti, per avere dato Tiziano molti mesi opera a fa-

re simili cose, e tenuto perciò in casa alcuni Tedeschi, eccellenti pittori di paesi e verzure (6). Similmente nel bosco di detto quadro fece molti animali, i quali ritrasse dal vivo, e sono veramente naturali e quasi vivi. Dopo in casa di M. Giovanni Danna, gentiluomo e mercante fiammingo suo compare, fece il suo ritratto, che par vivo, ed un quadro di *Ecce Homo* con molte figure, che da Tiziano stesso e da altri è tenuto molto bell'opera. Il medesimo fece un quadro di nostra donna con altre figure, come il naturale, d'uomini e putti, tutti ritratti dal vivo, e da persone di quella casa. L'anno poi 1507, mentre Massimiliano imperadore faceva guerra ai Viniziani, fece Tiziano, secondo che egli stesso racconta, un angelo Raffaello, Tobia ed un cane nella chiesa di S. Marziliano (7) con un paese lontano, dove in un boschetto S. Giovanni Batista ginocchioni sta orando verso il cielo, donde viene uno splendore che lo illumina (8): e questa opera si pensa che facesse innanzi che desse principio alla facciata del fondaco de' Tedeschi, nella quale facciata non sapendo molti gentiluomini che Giorgione non vi lavorasse più, nè che la facesse Tiziano, il quale ne aveva scoperto una parte, scontrandosi in Giorgione come amici si rallegravano seco, dicendo che si portava meglio nella facciata di verso la Merceria, che non aveva fatto in quella che è sopra il canal grande: della qual cosa sentiva tanto sdegno Giorgione, che infino che non ebbe finita Tiziano l'opera del tutto, e che non fu notissimo che esso Tiziano aveva fatta quella parte, non si lasciò molto vedere, e da indi in poi non volle che mai più Tiziano praticasse, o fusse amico suo.

L'anno appresso 1508 mandò fuori Tiziano in istampa di legno il trionfo della fede con una infinità di figure (9), i primi parenti, i patriarchi, i profeti, le sibille, gl'innocenti, i martìri, gli apostoli, e Gesù Cristo in sul trionfo portato dai quattro evangelisti e dai quattro dottori, con i santi confessori dietro; nella quale opera mostrò Tiziano fierezza, bella maniera, e pratica. E mi ricordo che fra Bastiano del Piombo ragionando di ciò mi disse, che se Tiziano in quel tempo fusse stato a Roma ed avesse veduto le cose di Michelagnolo, quelle di Raffaello e le statue antiche, ed avesse studiato il disegno, arebbe fatto cose stupendissime (10), vedendosi la bella pratica che aveva di colorire, e che meritava il vanto d'essere a'tempi nostri il più bello e maggiore imitatore della natura nelle cose de'colori, che egli arebbe nel fondamento del gran disegno aggiunto all'Urbinate ed al Buonarroto (11). Dopo, condottosi Tiziano a Vicenza, dipinse a fresco sotto la loggetta, dove si tiene ragio-

ne all'udienza pubblica, il giudizio di Salomone, che fu bell'opera. Appresso, tornato a Venezia, dipinse la facciata de'Grimani, e in Padoa nella chiesa di S. Antonio alcune storie, pure a fresco, de'fatti di quel santo (12); e in quella di Santo Spirito fece in una piccola tavoletta un S. Marco a sedere in mezzo a certi santi (13), ne'cui volti sono alcuni ritratti di naturale fatti a olio con grandissima diligenza; la qual tavola molti hanno creduto che sia di mano di Giorgione. Essendo poi rimasa imperfetta per la morte di Giovan Bellino nella sala del Gran consiglio una storia, dove Federigo Barbarossa alla porta della chiesa di S. Marco sta ginocchioni innanzi a papa Alessandro III, che gli mette il piè sopra la gola (14), la fornì Tiziano, mutando molte cose, e facendovi molti ritratti di naturale di suoi amici ed altri; onde meritò da quel senato avere nel fondaco de' Tedeschi un uffizio che si chiama la Senseria, che rende trecento scudi l'anno, il quale ufficio hanno per consuetudine que'signori di dare al più eccellente pittore della loro città, con questo che sia di tempo in tempo obbligato a ritrarre, quando è creato, il principe loro, o uno doge, per prezzo solo di otto scudi, che gli paga esso principe; il quale ritratto poi si pone in luogo pubblico per memoria di lui nel palazzo di S. Marco.

Avendo l'anno 1514 il duca Alfonso di Ferrara fatto acconciare un camerino, ed in certi spartimenti fatto fare dal Dosso, pittore ferrarese (15), istorie di Enea, di Marte e Venere, ed in una grotta Vulcano con due fabbri alla fucina, volle che vi fussero anco delle pitture di mano di Gian Bellino, il quale fece in un'altra faccia un tino di vin vermiglio con alcune baccanti intorno, sonatori, satiri, ed altri maschi e femmine inebriati, ed appresso un Sileno, tutto ignudo e molto bello, a cavallo sopra il suo asino, con gente attorno che hanno piene le mani di frutte e d'uve: la quale opera in vero fu con molta diligenza lavorata e colorita, intanto che è delle più belle opere che mai facesse Gian Bellino, sebbene nella maniera de'panni è un certo che di tagliente, secondo la maniera tedesca (16); ma non è gran fatto, perchè imitò una tavola d'Alberto Duro Fiammingo, che di que'giorni era stata condotta a Vinezia e posta nella chiesa di S. Bartolommeo, che è cosa rara e piena di molte belle figure fatte a olio (17). Scrisse Gian Bellino nel detto tino queste parole *Ioannes Bellinus Venetus p.* 1514; la quale opera non avendo potuta finire del tutto, per esser vecchio (18), fu mandato per Tiziano, come più eccellente di tutti gli altri, acciò che la finisse. Onde egli, essendo disideroso d'acquistare, e farsi

conoscere, fece con molta diligenza due storie, che mancavano al detto camerino. Nella prima è un fiume di vino vermiglio, a cui sono intorno cantori e sonatori quasi ebri, e così femmine come maschi, ed una donna nuda che dorme, tanto bella, che pare viva, insieme con altre figure, ed in questo quadro scrisse Tiziano il suo nome. Nell'altro, che è contiguo a questo, e primo rincontro all'entrata, fece molti amorini e putti belli, ed in diverse attitudini, che molto piacquero a quel signore, siccome fece anco l'altro quadro: ma fra gli altri è bellissimo uno di detti putti che piscia in un fiume e si vede nell'acqua, mentre gli altri sono intorno a una base che ha forma d'altare, sopra cui è la statua di Venere con una chiocciola marina nella man ritta, e la Grazia e Bellezza intorno, che sono molto belle figure e condotte con incredibile diligenza (19). Similmente nella porta d'un armario dipinse Tiziano dal mezzo in su una testa di Cristo, maravigliosa e stupenda, a cui un villano ebreo mostra la moneta di Cesare; la quale testa, ed altre pitture di detto camerino affermano i nostri migliori artefici che sono le migliori e meglio condotte che abbia mai fatto Tiziano: e nel vero sono rarissime (20). Onde meritò essere liberalissimamente riconosciuto e premiato da quel signore, il quale ritrasse ottimamente con un braccio sopra un gran pezzo d'artiglieria. Similmente ritrasse la signora Laura, che fu poi moglie di quel duca, che è opera stupenda (21). E di vero hanno gran forza i doni in coloro, che s'affaticano per la virtù, quando sono sollevati dalle liberalità de' principi. Fece in quel tempo Tiziano amicizia con il divino M. Lodovico Ariosto, e fu da lui conosciuto per eccellentissimo pittore, e celebrato nel suo Orlando furioso:

. E Tizian che onora
Non men Cador, che quei Venezia e Urbino.

Tornato poi Tiziano a Vinezia, fece per lo suocero di Giovanni da Castel Bolognese, in una tela a olio, un pastore ignudo ed una forese che gli porge certi flauti per suoni, con un bellissimo paese; il qual quadro è oggi in Faenza in casa del suddetto Giovanni. Fece appresso nella chiesa de' frati Minori, chiamata la Ca grande (22), all'altar maggiore in una tavola la nostra Donna che va in cielo, ed i dodici apostoli a basso che stanno a vederla salire; ma quest'opera, per essere stata fatta in tela, e forse mal custodita, si vede poco (23). Nella medesima chiesa alla cappella di quelli da ca Pesari fece in una tavola la Madonna col figliuolo in braccio, un S. Piero ed un S. Giorgio, ed attorno i

padroni ginocchioni, ritratti di naturale, in fra i quali è il vescovo di Baffo (24) ed il fratello, allora tornati dalla vittoria che ebbe detto vescovo contra i Turchi. Alla chiesetta di S. Niccolò nel medesimo convento fece in una tavola S. Niccolò, S. Francesco, Santa Caterina, e S. Sebastiano ignudo (25) ritratto dal vivo e senza artificio niuno che si veggia essere stato usato in ritrovare la bellezza delle gambe e del torso, non vi essendo altro che quanto vide nel naturale, di maniera che tutto pare stampato dal vivo, così è carnoso e proprio (26); ma con tutto ciò è tenuto bello, come è anco molto vaga una nostra Donna col putto in collo, la quale guardano tutte le dette figure; l'opera della quale tavola fu dallo stesso Tiziano disegnata in legno, e poi da altri intagliata e stampata (27). Per la chiesa di S. Rocco fece, dopo le dette opere, in un quadro Cristo con la croce in spalla e con una corda al collo tirata da un Ebro; la qual figura, che hanno molti creduto sia di mano di Giorgione, è oggi la maggior divozione di Vinezia, ed ha avuto di limosine più scudi, che non hanno in tutta la loro vita guadagnato Tiziano e Giorgione.

Dopo, essendo chiamato a Roma dal Bembo, che allora era segretario di papa Leone X, ed il quale aveva già ritratto, acciocchè vedesse Roma, Raffaello da Urbino, ed altri, andò tanto menando Tiziano la cosa d'oggi in domani, che, morto Leone e Raffaello l'anno 1520, non v'andò altrimenti. Fece per la chiesa di santa Maria Maggiore in un quadro un S. Giovanni Batista nel deserto fra certi sassi (28), un angelo che par vivo, e un pezzetto di paese lontano con alcuni alberi sopra la riva d'un fiume, molto graziosi. Ritrasse di naturale il principe Grimani ed il Loredano, che furono tenuti mirabili; e non molto dopo il re Francesco, quando partì di Italia per tornare in Francia. E l'anno che fu creato doge Andrea Gritti (29), fece Tiziano il suo ritratto (30), che fu cosa rarissima, in un quadro dov'è la nostra Donna, S. Marco, e S. Andrea, col volto del detto doge; il qual quadro, che è cosa maravigliosissima, è nella sala del Collegio. E perchè aveva, come s'è detto, obbligo di ciò fare, ha ritratto, oltre i sopraddetti, gli altri dogi che sono stati secondo i tempi, Pietro Lando, Francesco Donato, Marcantonio Trevisano, ed il Veniero. Ma dai due dogi e fratelli Pauli (31) è stato finalmente assoluto, come vecchissimo, da cotale obbligo.

Essendo innanzi al sacco di Roma andato a stare a Vinezia Pietro Aretino, poeta celeberrimo de' tempi nostri (32), divenne amicissimo di Tiziano e del Sansovino, il che fu di molto onore e utile a esso Tiziano; per-

ciocchè lo fece conoscere tanto lontano quanto si distese la sua penna, e massimamente a' principi d'importanza, come si dirà a suo luogo. Intanto, per tornare all' opere di Tiziano, egli fece la tavola all'altare di S. Pietro Martire nella chiesa di S. Giovanni e Polo, facendovi maggior del vivo il detto santo martire dentro a una boscaglia d'alberi grandissimi cascato in terra ed assalito dalla fierezza d' un soldato, che l'ha in modo ferito nella testa, che, essendo semivivo, se gli vede nel viso l'orrore della morte (33), mentre in un altro frate, che va innanzi fuggendo, si scorge lo spavento e timore della morte; in aria sono due angeli nudi che vengono da un lampo di cielo, il quale dà lume al paese, che è bellissimo, ed a tutta l' opera insieme, la quale è la più compiuta, la più celebrata, e la maggiore e meglio intesa e condotta, che altra la quale in tutta la sua vita Tiziano abbia fatto ancor mai (34). Quest'opera vedendo il Gritti, che a Tiziano fu sempre amicissimo, come anco al Sansovino, gli fece allogare nella sala del Gran consiglio una storia grande della rotta di Chiaradadda, nella quale fece una battaglia e furia di soldati che combattono, mentre una terribile pioggia cade dal cielo; la quale opera, tolta tutta dal vivo, è tenuta la migliore di quante storie sono in quella sala, e la più bella (35). Nel medesimo palazzo a piè d'una scala dipinse a fresco una Madonna. Avendo non molto dopo fatto a un gentiluomo da ca Contarini in un quadro un bellissimo Cristo che siede a tavola con Cleofas e Luca, parve al gentiluomo che quella fusse opera degna di stare in pubblico, come è veramente: perchè, fattone, come amorevolissimo della patria e del pubblico, dono alla signoria, fu tenuto molto tempo nelle stanze del doge; ma oggi è in luogo pubblico e da potere essere veduta da ognuno nella salotta d'oro dinanzi alla sala del Consiglio de' dieci sopra la porta (36). Fece ancora quasi ne' medesimi tempi per la scuola di S. Maria della Carità la nostra Donna che saglie i gradi del tempio, con teste d'ogni sorte ritratte dal naturale (37); parimente nella scuola di S. Fantino in una tavoletta un S. Girolamo in penitenza, che era dagli artefici molto lodata, ma fu consumata dal fuoco due anni sono con tutta quella chiesa. Dicesi che l'anno 1530, essendo Carlo V imperatore in Bologna, fu dal cardinale Ippolito de' Medici Tiziano, per mezzo di Pietro Aretino, chiamato là, dove fece un bellissimo ritratto di sua Maestà tutto armato (38), che tanto piacque, che gli fece donare mille scudi: de' quali bisognò che poi desse la metà ad Alfonso Lombardi, scultore, che aveva fatto un modello per farlo di marmo, come

si disse nella sua vita (39). Tornato Tiziano a Vinezia, trovò che molti gentiluomini, i quali avevano tolto a favorire il Pordenone, lodando molto l' opere da lui state fatte nel palco della sala de'Pregai ed altrove; gli avevano fatto allogare nella chiesa di S. Giovanni Elemosinario una tavoletta, acciò che egli la facesse a concorrenza di Tiziano, il quale nel medesimo luogo aveva poco innanzi dipinto il detto S. Giovanni Elemosinario in abito di vescovo (40). Ma per diligenza che in detta tavola ponesse il Pordenone, non potè paragonare, nè giugnere a gran pezzo all' opera di Tiziano; il quale poi fece, per la chiesa di S. Maria degli Angeli a Murano, una bellissima tavola d' una Nunziata. Ma non volendo quelli che l'aveva fatta fare spendervi cinquecento scudi, come ne voleva Tiziano, egli la mandò per consiglio di M. Pietro Aretino a donare al detto imperatore Carlo V, che gli fece, piacendogli infinitamente quell'opera, un presente di due mila scudi (41); e dove aveva a esser posta la detta pittura, ne fu messa in suo cambio una di mano del Pordenone. Nè passò molto che, tornando Carlo V a Bologna per abboccarsi con papa Clemente, quando venne con l'esercito di Ungheria, volle di nuovo essere ritratto da Tiziano, il quale ritrasse ancora, prima che partisse di Bologna, il detto cardinale Ippolito de' Medici con abito all' Ungheresca, ed in un altro quadro più piccolo il medesimo tutto armato (42), i quali ambidue sono oggi nella guardaroba del duca Cosimo. Ritrasse in quel medesimo tempo il Marchese del Vasto Alfonso Davalos ed il detto Pietro Aretino, il quale gli fece allora pigliare servitù ed amicizia con Federigo Gonzaga duca di Mantoa; col quale andato Tiziano al suo stato, lo ritrasse, che par vivo, e dopo, il cardinale suo fratello; e questi finiti, per ornamento d' una stanza fra quelle di Giulio Romano, fece dodici teste dal mezzo in sù de'dodici Cesari, molto belle (43), sotto ciascuna delle quali fece poi Giulio sotto una storia de'fatti loro. Ha fatto Tiziano in Cador, sua patria, una tavola, dentro la quale è una nostra Donna e S. Tiziano vescovo (44), ed egli stesso ritratto ginocchioni. L' anno che papa Paolo III andò a Bologna, e di lì a Ferrara, Tiziano andato, alla corte ritrasse il detto papa, che fu opera bellissima, e da quello un altro al cardinale Santa Fiore (45); i quali ambidue, che gli furono molto bene pagati dal papa (46), sono in Roma, uno nella guardaroba del cardinale Farnese, e l'altro appresso gli eredi di detto cardinale Santa Fiore; e da questi poi ne sono state cavate molte copie, che sono sparse per Italia. Ritrasse anco quasi ne' medesimi tempi Francesco Maria, duca

d' Urbino, che fu opera maravigliosa (47); onde M. Pietro Aretino per questo lo celebrò con un sonetto che cominciava:

Se il chiaro Apelle con la man dell' arte
Rassembrò d'Alessandro il volto e il petto.

Sono nella guardaroba del medesimo duca di mano di Tiziano due teste di femmina molto vaghe, ed una Venere giovanetta a giacere, con fiori e certi panni sottili attorno, molto belli e ben finiti (48), ed oltre ciò una testa dal mezzo in su d'una santa Maria Maddalena con i capelli sparsi, che è cosa rara (49). Vi è parimente il ritratto di Carlo V, del re Francesco, quando era giovane, del duca Guidobaldo Secondo, di papa Sisto IV, di papa Giulio II, di Paolo III, del cardinal vecchio di Lorena, e di Solimano imperatore de' Turchi; i quali ritratti, dico, sono di mano di Tiziano e bellissimi. Nella medesima guardaroba, oltre a molte altre cose, è un ritratto d'Annibale Cartaginese, intagliato nel cavo d'una corniuola antica, e così una testa di marmo, bellissima, di mano di Donato (50). Fece Tiziano l'anno 1541 ai frati di S. Spirito in Venezia la tavola dell'altare maggiore, figurando in essa la venuta dello Spirito Santo sopra gli Apostoli, con uno Dio finto di fuoco e lo Spirito in colomba, la qual tavola essendosi guasta indi a non molto, dopo aver molto piatito con que' frati, l'ebbe a rifare; ed è quella che è al presente sopra l'altare (51). In Brescia fece nella chiesa di S. Nazzaro la tavola dell'altare maggiore di cinque quadri. In quello del mezzo è Gesù Cristo, che risuscita, con alcuni soldati attorno, e dagli lati S. Nazzaro, S. Bastiano, l'Angelo Gabriello, e la Vergine Annunziata. Nel duomo di Verona fece nella facciata da piè in una tavola un' Assunta di nostra Donna in cielo, e gli Apostoli in terra, che è tenuta in quella città delle cose moderne la migliore (52). L' anno 1541 fece il ritratto di don Diego di Mendozza, allora ambasciadore di Carlo V a Vinezia, tutto intero e in piedi, che fu bellissima figura: e da quale cominciò Tiziano quello che è poi venuto in uso, cioè fare alcuni ritratti interi. Nel medesimo modo fece quello del cardinale di Trento, allora giovane; ed a Francesco Marcolini (53) ritrasse M. Pietro Aretino, ma non fu già questi sì bello, come uno, pure di mano di Tiziano, che esso Aretino di sè stesso mandò a donare al duca Cosimo de' Medici, al quale mandò anco la testa del signor Giovanni dei Medici, padre di detto signor duca: la qual testa fu ritratta da una forma che fu improntata in sul viso di quel signore, quando morì in Mantoa, che era appresso l'Aretino; i

quali ambidue ritratti sono in guardaroba del detto signor duca fra molte altre nobilissime pitture (54). L'anno medesimo essendo stato il Vasari in Venezia tredici mesi a fare, come s'è detto, un palco a M. Giovanni Cornaro ed alcune cose per la compagnia della Calza, il Sansovino, che guidava la fabbrica di S. Spirito, gli aveva fatto fare disegni per tre quadri grandi a olio che andavano nel palco, acciò gli conducesse di pittura; ma, essendosi poi partito il Vasari, furono i detti tre quadri allogati a Tiziano, che gli condusse bellissimi, per aver atteso con molt' arte a fare scortare le figure al disotto in su; in uno è Abraam che sacrifica Isaac, nell'altro David che spicca il collo a Golia, e nel terzo Abel ucciso da Cain suo fratello (55). Nel medesimo tempo ritrasse Tiziano se stesso per lasciare quella memoria di sè ai figliuoli (56): e, venuto l'anno 1546, chiamato dal cardinale Farnese, andò a Roma (57), dove trovò il Vasari che tornato da Napoli faceva la sala della cancelleria al detto cardinale; perchè, essendo da quel signore stato raccomandato Tiziano a esso Vasari, gli tenne amorevol compagnia in menarlo a vedere le cose di Roma; e così, riposato che si fu Tiziano alquanti giorni, gli furono date stanze in Belvedere, acciò mettesse mano a fare di nuovo il ritratto di papa Paolo intero (58), quello di Farnese, e quello del duca Ottavio: i quali condusse ottimamente, e con molta sodisfazione di que' signori: a persuasione de' quali fece, per donare al papa, un Cristo dal mezzo in su, in forma di Ecce Homo: la quale opera, o fusse che le cose di Michelagnolo, di Raffaello, di Pulidoro, e d'altri l'avessono fatto perdere, o qualche altra cagione, non parve ai pittori, tutto che fusse buon' opera, di quell'eccellenza che molte altre sue, e particolarmente i ritratti (59). Andando un giorno Michelagnolo ed il Vasari a vedere Tiziano in Belvedere, videro in un quadro, che allora avea condotto, una femmina ignuda, figurata per una Danae, che aveva in grembo Giove trasformato in pioggia d'oro, e molto (come si fa in presenza) gliela lodarono; dopo partiti che furono da lui, ragionandosi del fare di Tiziano, il Buonarroto lo commendò assai, dicendo che molto gli piaceva il colorito suo e la maniera, ma che era un peccato che a Vinezia non s'imparasse da principio a disegnare bene, e che non avessono que' pittori miglior modo nello studio. Con ciò sia (diss'egli) che se quest'uomo fusse punto aiutato dall'arte e dal disegno, come è dalla natura, e massimamente nel contraffare il vivo, non si potrebbe far più nè meglio, avendo egli bellissimo spirito ed una molto vaga e vivace maniera (60). Ed in

fatti così è vero, perciocchè chi non ha disegnato assai, e studiato cose scelte antiche o moderne, non può fare bene di pratica da sè nè aiutare le cose che si ritranno dal vivo, dando loro quella grazia e perfezione che dà l'arte fuori dell'ordine della natura, la quale fa ordinariamente alcune parti che non son belle.

Partito finalmente Tiziano di Roma con molti doni avuti da que' signori, e particolarmente per Pomponio suo figliuolo un benefizio di buona rendita (61), si mise in cammino per tornare a Vinezia, poi che Orazio suo altro figliuolo ebbe ritratto M. Batista Ceciliano eccellente sonatore di violone, che fu molto buon'opera, ed egli fatto alcuni altri ritratti al duca Guidobaldo d'Urbino; e giunto a Fiorenza, vedute le rare cose di questa città, rimase stupefatto, non meno che avesse fatto di quelle di Roma; ed oltre ciò visitò il duca Cosimo, che era al Poggio a Caiano, offerendosi a fare il suo ritratto: di che non si curò molto sua Eccellenza, forse per non far torto a tanti nobili artefici della sua città e dominio (62). Tiziano adunque arrivato a Vinezia, finì al marchese del Vasto una Locuzione (così la chiamarono) di quel signore a' suoi soldati (63), e dopo gli fece il ritratto di Carlo V, quello del re Cattolico, e molti altri; e, questi lavori finiti, fece nella chiesa di S. Maria Nuova di Vinezia in una tavoletta una Nunziata (64): e poi, facendosi aiutare a' suoi giovani, condusse nel refettorio di S. Giovanni e Polo un cenacolo (65), e nella chiesa di S. Salvatore all'altar maggiore una tavola, dove è un Cristo trasfigurato in sul monte Tabor, e ad un altro altare della medesima chiesa una nostra Donna annunziata dall'Angelo (66); ma queste opere ultime, ancorchè in loro si veggia del buono, non sono molto stimate da lui, e non hanno di quella perfezione che hanno l'altre sue pitture. E perchè sono infinite l'opere di Tiziano, e massimamente i ritratti, è quasi impossibile fare di tutti memoria. Onde dirò solamente de' più segnalati, ma senz'ordine di tempi, non importando molto sapere qual prima e qual fatto poi. Ritrasse più volte, come s'è detto, Carlo V, e ultimamente fu per ciò chiamato alla corte (67), dove lo ritrasse, secondo che era in quegli quasi ultimi anni; e tanto piacque a quello invittissimo imperadore il fatto di Tiziano, che non volse, da che prima lo conobbe, esser ritratto da altri pittori: e ciascuna volta che lo dipinse, ebbe mille scudi d'oro di donativo. Fu da sua Maestà fatto cavaliere con provvisione di scudi dugento sopra la camera di Napoli (68). Quando similmente ritrasse Filippo re di Spagna, e di esso Carlo

figliuolo, ebbe da lui di ferma provvisione altri scudi dugento (69); di maniera che, aggiunti quelli quattrocento alli trecento che ha in sul fondaco de'Tedeschi dai signori viniziani, ha, senza faticarsi settecento scudi fermi di provvisione ciascun anno. Del quale Carlo V, e di esso re Filippo mandò Tiziano i ritratti al signor duca Cosimo, che gli ha nella sua guardaroba (70). Ritrasse Ferdinando re de'Romani, che poi fu imperatore, e di quello tutti i figliuoli, cioè Massimiliano oggi imperatore, ed il fratello. Ritrasse la reina Maria, e, per l'imperatore Carlo, il duca di Sassonia, quando era prigione. Ma che perdimento di tempo è questo? Non è stato quasi alcun signore di gran nome, nè principe, nè gran donna, che non sia stata ritratta da Tiziano, veramente in questa parte eccellentissimo pittore (71). Ritrasse il re Francesco Primo di Francia, come s'è detto, Francesco Sforza duca di Milano, il marchese di Pescara, Antonio da Leva, Massimiano Stampa, il signor Giovambatista Castaldo, ed altri infiniti signori. Parimente in diversi tempi, oltre alle dette, ha fatto molte altre opere. In Vinezia, di ordine di Carlo V, fece in una gran tavola da altare, Dio in Trinità dentro a un trono, la nostra Donna e Cristo fanciullo, con la colomba sopra ed il campo tutto di fuoco, per lo amore, ed il padre cinto di cherubini ardenti; da un lato è il detto Carlo V, e dall'altro l'imperatrice fasciati d'un panno lino con mani giunte in atto d'orare fra molti santi, secondo che gli fu comandato da Cesare, il quale fino allora nel colmo delle vittorie cominciò a mostrare d'avere animo di ritirarsi, come poi fece, dalle cose mondane, per morire veramente da cristiano timorato di Dio, e disideroso della propria salute: la quale pittura disse a Tiziano l'imperatore che volea metterla in quel monasterio, dove poi finì il corso della sua vita (72); e, perchè è cosa rarissima, si aspetta che tosto debba uscire fuori stampata (73). Fece il medesimo un Prometeo alla reina Maria, il quale sta legato al monte Caucaso, ed è lacerato dall'aquila di Giove, ed un Sisifo all'inferno, che porta un sasso, e Tizio stracciato dall'avoltoio: e queste tutte, dal Prometeo in fuori, ebbe sua Maestà, e con esse un Tantalo della medesima grandezza, cioè quanto il vivo, in tela ed a olio. Fece anco una Venere e Adone, che sono maravigliosi, essendo ella venutasi meno, ed il giovane in atto di volere partire da lei, con alcuni cani intorno molto naturali. In una tavola della medesima grandezza fece Andromeda legata al sasso, e Perseo che la libera dall'orca marina, che non può essere altra pittura più vaga di questa; come è anco un'altra Diana, che, standosi in

un fonte con le sue Ninfe, converte Atteon in cervio (74). Dipinse parimente un' Europa, che sopra il toro passa il mare ; le quali pitture sono appresso al re Cattolico tenute molto care per la vivacità che ha dato Tiziano alle figure con i colori in farle quasi vive e naturali. Ma è ben vero che il modo di fare, che tenne in queste ultime, è assai differente dal fare suo da giovane , con ciò sia che le prime son condotte con una certa finezza e diligenza incredibile e da essere vedute da presso e da lontano, e queste ultime, condotte di colpi, tirate via di grosso , e con macchie, di maniera che da presso non si possono vedere, e di lontano appariscono perfette(75): e questo modo è stato cagione, che molti, volendo in ciò imitare e mostrare di fare il pratico, hanno fatto di goffe pitture , e ciò adiviene perchè, se bene a molti pare che elle siano fatte senza fatica , non è così il vero, e s' ingannano, perchè si conosce che sono rifatte, e che si è ritornato loro addosso con i colori tante volte, che la fatica vi si vede (76). E questo modo sì fatto è giudizioso , bello e stupendo, perchè fa parere vive le pitture e fatte con grande arte , nascondendo le fatiche. Fece ultimamente Tiziano, in un quadro alto braccia tre e largo quattro, Gesù Cristo fanciullo in grembo alla nostra Donna ed adorato da' Magi, con buon numero di figure d' un braccio l' una , che è opera molto vaga: siccome è ancora un altro quadro , che egli stesso ricavò da questo e diede al cardinale di Ferrara, il vecchio. Un' altra tavola , nella qual fece Cristo schernito da' Giudei , che è bellissima , fu posta in Milano nella chiesa di Santa Maria delle Grazie a una cappella (77). Alla reina di Portogallo in un quadro fece un Cristo, poco minore del vivo, battuto da' Giudei alla colonna, che è bellissimo. In Ancona all'altare maggiore di S. Domenico fece nella tavola Cristo in croce , ed a' piedi la nostra Donna, S. Giovanni, e S. Domenico, bellissimi , e di quell' ultima maniera fatta di macchie, come si disse pure ora. È di mano del medesimo nella chiesa de' Crocicchieri in Venezia (78) la tavola che è all' altare di S. Lorenzo , dentro alla quale è il martirio di quel santo , con un casamento pieno di figure e S. Lorenzo a giacere in iscorto, mezzo sopra la grata, sotto un gran fuoco, ed intorno alcuni che l'accendono; e, perchè ha finto una notte, hanno due serventi in mano due lumiere che fanno lume, dove non arriva il riverbero del fuoco che è sotto la grata, che è spesso e molto vivace; ed oltre ciò ha finto un lampo, che, venendo dal cielo e fendendo le nuvole, vince il lume del fuoco e quello delle lumiere, stando sopra al santo ed all' altre figure principali ; ed oltre

ai detti tre lumi, le genti che ha finto di lontano alle finestre del casamento hanno il lume da lucerne e candele, che loro sono vicine ; ed insomma il tutto è fatto con bell'arte, ingegno, e giudizio (79).

Nella chiesa di S. Sebastiano all' altare di S. Niccolò, è di mano dello stesso Tiziano in una tavoletta un S. Niccolò, che par vivo, a sedere in una sedia finta di pietra, con un angelo che gli tiene la mitria, la quale opera gli fece fare Niccolò Crasso, avvocato (80). Dopo fece Tiziano, per mandare al re Cattolico , una figura da mezza coscia in su d'una S. Maria Maddalena scapigliata , cioè con i capelli che le cascano sopra le spalle, intorno alla gola, e sopra il petto, mentre ella, alzando la testa con gli occhi fissi al cielo , mostra compunzione nel rossore degli occhi , e nelle lacrime doglienza de' peccati ; onde muove questa pittura,chiunque la guarda , estremamente , e che è più , ancorchè sia bellissima, non muove a lascivia, ma a commiserazione (81). Questa pittura, finita che fu , piacque tanto a Silvio, gentiluomo viniziano, che donò a Tiziano , per averla , cento scudi , come quegli che si diletta sommamente della pittura ; laddove Tiziano fu forzato farne un' altra , che non fu men bella , per mandarla al detto re Cattolico.

Si veggiono anco ritratti di naturale da Tiziano un cittadino viniziano, suo amicissimo, chiamato il Sinistri, ed un altro, nominato M. Paolo da Ponte , del quale ritrasse anco una figliuola, che allora aveva , bellissima giovane, chiamata la signora Giulia da Ponte, comare di esso Tiziano, e similmente la signora Irene (82), vergine bellissima , letterata , musica, ed incamminata nel disegno, la quale, morendo circa sette anni sono , fu celebrata quasi da tutte le penne degli scrittori d' Italia (83). Ritrasse messer Francesco Filetto oratore di felice memoria, e nel medesimo quadro dinanzi a lui un suo figliuolo, che pare vivo, il qual ritratto è in casa di messer Matteo Gustiniano , amatore di queste arti, che ha fattosi fare da Iacomo da Bassano pittore (84) un quadro che è molto bello, siccome anco sono molte altre opere di esso Bassano , che sono sparse per Venezia , e tenute in buon pregio , e massimamente per cose piccole , ed animali di tutte le sorti.

Ritrasse Tiziano il Bembo un' altra volta, cioè poi che fu cardinale, il Fracastoro (85), ed il cardinale Accolti di Ravenna, che l' ha il duca Cosimo in guardaroba. Ed il nostro Danese scultore (86) ha in Venezia in casa sua un ritratto , di man di Tiziano , d' un gentiluomo della ca Delfini . Si vede di mano del medesimo M. Niccolò Zono, la Rossa moglie del gran Turco, d' età d' anni sedici , e

Cameria di costei figliuola con abiti e acconciature bellissime. In casa M. Francesco Sonica, avvocato e compare di Tiziano, è il ritratto di esso M. Francesco di mano dell' istesso, ed in un quadrone grande la nostra Donna, che, andando in Egitto, pare discesa dell' asino, e postasi a sedere sopra un sasso nella via, con San Giuseppe appresso e S. Giovannino che porge a Cristo fanciullo certi fiori colti per man d' un angelo dai rami d' un albero, che è in mezzo a quel bosco pieno d'animali, nel lontano del quale si sta l' asino pascendo; la qual pittura, che è oggi graziosissima, ha posta il detto gentiluomo in un suo palazzo, che ha fatto in Padoa da Santa Iustina. In casa d' un gentiluomo de' Pisani appresso S. Marco è di mano di Tiziano il ritratto d'una gentildonna, che è cosa maravigliosa. A monsignor Giovanni della Casa Fiorentino, stato uomo illustre per chiarezza di sangue e per lettere a' tempi nostri, avendo fatto un bellissimo ritratto d' una gentildonna (87), che amò quel signore mentre stette in Vinezia, meritò da lui esser onorato con quel bellissimo sonetto, che comincia:

Ben veggo io, Tiziano, in forme nuove
L'idolo mio, che i begli occhi apre e gira,

con quello che segue.

Ultimamente mandò questo pittore eccellente al detto re Cattolico una cena di Cristo con gli apostoli in un quadro sette braccia lungo, che fu cosa di straordinaria bellezza. Oltre alle dette cose e molte altre di minor pregio, che ha vendute e lasciano per brevità, ha in casa l'infrascritte abbozzate, e cominciate: Il martirio di S. Lorenzo simile al sopraddetto, il quale disegna mandare al re Cattolico; una gran tela dentro la quale è Cristo in croce con i ladroni ed i crocifissori a basso, la quale fa per M. Giovanni d'Arna; ed un quadro che fu cominciato per il doge Grimani padre del patriarca d' Aquileia; e per la sala del palazzo grande di Brescia ha dato principio a tre quadri grandi, che vanno negli ornamenti del palco (88), come s' è detto ragionando di Cristofano e d' un suo fratello, pittori bresciani (89). Cominciò anco, molti anni sono, per Alfonso Primo duca di Ferrara un quadro d'una giovane ignuda, che s'inchina a Minerva, con un' altra figura accanto, ed un mare, dove nel lontano è Nettuno in mezzo sopra il suo carro; ma per la morte di quel signore, per cui si faceva quest' opera a suo capriccio, non fu finita e si rimase a Tiziano. Ha anco condotto a buon termine, ma non finito un quadro dove Cristo appare a Maria Maddalena nell'orto in forma d'ortolano, di figure quan-

to il naturale; e così un altro di simile grandezza, dove, presente la Madonna e l' altre Marie, Cristo morto si ripone nel sepolcro; ed un quadro parimente d'una nostra Donna, che è delle buone cose che siano in quella casa; e, come s'è detto, un suo ritratto, che da lui fu finito quattro anni sono, molto bello e naturale (90); e finalmente un S. Paolo che legge, mezza figura, che pare quello stesso ripieno di Spirito Santo. Queste, dico, tutte opere ha condotte con altre molte, che si taccono per non fastidire, infino alla sua età di circa settantasei anni (91). È stato Tiziano sanissimo e fortunato, quant' alcun altro suo pari sia stato ancor mai; e non ha mai avuto dai cieli se non favori e felicità. Nella sua casa di Vinezia sono stati quanti principi, letterati, e galant' uomini sono al suo tempo andati o stati a Vinezia (92); perchè egli, oltre all' eccellenza dell' arte, è stato gentilissimo, di bella creanza e dolcissimi costumi e maniere. Ha avuto in Vinezia alcuni concorrenti, ma di non molto valore, onde gli ha superati agevolmente coll' eccellenza dell' arte, e sapere trattenersi e farsi grato a' gentiluomini. Ha guadagnato assai, perchè le sue opere gli sono state benissimo pagate; ma sarebbe stato ben fatto che in questi suoi ultimi anni non avesse lavorato se non per passatempo, per non scemarsi, coll'opere manco buone, la riputazione guadagnatasi negli anni migliori, e quando la natura per la sua declinazione non tendeva all' imperfetto. Quando il Vasari scrittore della presente storia fu l' anno 1566 a Vinezia, andò a visitare Tiziano, come suo amicissimo, e lo trovò, ancorchè vecchissimo fusse (93) con i pennelli in mano a dipignere ed ebbe molto piacere di vedere l'opere sue, e di ragionar con esso; il quale gli fece conoscere M. Gian Maria Verdezzotti gentiluomo veniziano (94), giovane pien di virtù, amico di Tiziano ed assai ragionevole disegnatore e dipintore, come mostrò in alcuni paesi disegnati da lui bellissimi. Ha costui di mano di Tiziano, il quale ama ed osserva come padre, due figure dipinte a olio in due nicchie, cioè un Apollo ed una Diana.

Tiziano adunque avendo d' ottime pitture adornato Vinezia, anzi tutta Italia ed altre parti del mondo, merita essere amato ed osservato dagli artefici, ed in molte cose ammirato ed imitato, come quegli che ha fatto e fa tuttavia opere degne d'infinita lode; e dureranno quanto può la memoria degli uomini illustri. Ora, sebbene molti sono stati con Tiziano per imparare, non è però grande il numero di coloro che veramente si possano dire suoi discepoli; perciocchè non ha molto insegnato, ma ha imparato ciascuno più e

meno, secondo che ha saputo pigliare dall'o-
pre fatte da Tiziano. È stato con esso lui,
fra gli altri, un Giovanni Fiammingo (95),
che, di figure così piccole come grandi, è
stato assai lodato maestro, e nei ritratti ma-
raviglioso, come si vede in Napoli, dove è
vivuto alcun tempo e finalmente morto. Fu-
rono di man di costui (il che gli doverà in
tutti i tempi essere d'onore) i disegni del-
l'anotomie, che fece intagliare e mandar fuo-
ri con la sua opera l'eccellentissimo Andrea
Vesalio (96). Ma quegli che più di tutti ha
imitato Tiziano, è stato Paris Bordone, il
quale nato in Trevisi di padre trivisano e
madre viniziana fu condotto d'otto anni a Vi-
nezia in casa alcuni suoi parenti. Dove im-
parato che ebbe grammatica e fattosi eccel-
lentissimo musico, andò a stare con Tizia-
no; ma non vi consumò molti anni; percioc-
chè vedendo quell'uomo non essere molto
vago d'insegnare a'suoi giovani (97), anco
pregato da loro sommamente, ed invitato con
la pacienza a portarsi bene, si risolvè a par-
tirsi, dolendosi infinitamente che di que'gior-
ni fusse morto Giorgione, la cui maniera gli
piaceva sommamente, ma molto più l'aver
fama di bene e volentieri insegnare con amo-
re quello che sapeva. Ma, poi che altro fare
non si poteva, si mise Paris in animo di vo-
lere per ogni modo seguitare la maniera di
Giorgione. E così datosi a lavorare ed a con-
traffare dell'opere di colui, si fece tale, che
venne in bonissimo credito; onde nella sua
età di diciotto anni gli fu allogata una tavo-
la da farsi per la chiesa di S. Niccolò de'fra-
ti Minori. Il che avendo inteso Tiziano, fece
tanto con mezzi e favori, che gliela tolse di
mano, o per impedirgli che non potesse così
tosto mostrare la sua virtù, o pure tirato dal
disiderio di guadagnare. Dopo essendo Paris
chiamato a Vicenza a fare una storia a fresco
nella loggia di piazza, ove si tien ragione, ed
accanto a quella che aveva già fatta Tiziano
del giudizio di Salomone (98), andò ben vo-
lentieri, e vi fece una storia di Noè con i fi-
gliuoli, che fu tenuta, per diligenza e dise-
gno, opera ragionevole e non men bella che
quella di Tiziano, intanto che sono tenute
amendue, da chi non sa il vero, d'una mano
medesima (99). Tornato Paris a Vinezia, fe-
ce a fresco alcuni ignudi a piè del ponte di
Rialto; per lo qual saggio gli furono fatte
fare alcune facciate di case per Venezia. Chia-
mato poi a Trevisi, vi fece similmente alcune
facciate ed altri lavori, ed in particolare mol-
ti ritratti, che piacquero assai: quello del ma-
gnifico M. Alberto Unigo, quello di M. Marco
Seravalle, di M. Francesco da Quer, e del
canonico Rovere, e monsignor Alberti. Nel
duomo della detta città fece in una tavola nel

mezzo della chiesa, ad istanza del signor vi-
cario, la natività di Gesù Cristo, ed appresso
una resurrezione. In S. Francesco fece un'al-
tra tavola al cavaliere Rovere, un'altra in S.
Girolamo, e una in Ognissanti con variate
teste di santi e sante, e tutte belle e varie
nell'attitudini e ne'vestimenti (100). Fece
un'altra tavola in S. Lorenzo, ed in S. Polo
fece tre cappelle; nella maggiore delle quali
fece Cristo che resuscita, grande quanto è il
vivo, ed accompagnato da gran moltitudine
d'angeli; nell'altra alcuni santi con molti
angeli attorno; e nella terza Gesù Cristo in
una nuvola, con la nostra Donna, che gli
presenta S. Domenico. Le quali tutte opere
l'hanno fatto conoscere per valent'uomo ed
amorevole della sua città. In Vinezia poi,
dove quasi sempre è abitato, ha fatto in di-
versi tempi molte opere; ma la più bella e
più notabile e dignissima di lode, che faces-
se mai Paris, fu una storia nella scuola di S.
Marco da S. Giovanni e Polo, nella quale è
quando quel pescatore presenta alla signoria
di Vinezia l'anello di S. Marco con un casa-
mento in prospettiva bellissimo, intorno al
quale siede il senato con il doge; in fra i qua-
li senatori sono molti ritratti di naturale vi-
vaci e ben fatti oltre modo (101). La bellezza
di quest'opera, lavorata così bene e colorita
a fresco, fu cagione che egli cominciò ad es-
sere adoperato da molti gentiluomini; onde
nella casa grande de'Foscari da S. Barnaba
fece molte pitture e quadri, e fra l'altre una
Cristo che, sceso al Limbo, ne cava i san-
ti padri, che è tenuta cosa singolare. Nella
chiesa di S. Iob in canal Reio fece una bel-
lissima tavola, ed in S. Giovanni in Bragola
un'altra, ed il medesimo a Santa Maria della
Celeste ed a Santa Marina (102). Ma cono-
scendo Paris che a chi vuole essere adoperato
in Vinezia bisogna far troppa servitù in cor-
teggiando questo e quello, si risolvè, come
uomo di natura quieto e lontano da certi mo-
di di fare, ad ogni occasione che venisse an-
dare a lavorare di fuori quell'opere che in-
nanzi gli mettesse la fortuna, senza averle a
ire mendicando; perchè trasferitosi con buo-
na occasione l'anno 1538 in Francia al ser-
vizio del re Francesco gli fece molti ritratti
di dame, ed altri quadri di diverse pitture, e
nel medesimo tempo dipinse a monsignor di
Guisa un quadro da chiesa bellissimo, ed
uno da camera di Venere e Cupido. Al car-
dinale di Loreno fece un Cristo Ecce Homo,
ed un Giove con Io, e molte altre opere.
Mandò al re di Pollonia un quadro, che fu
tenuto cosa bellissima, nel quale era Giove
con una ninfa. In Fiandra mandò due altri
bellissimi quadri, una Santa Maria Maddale-
na nell'eremo accompagnata da certi angeli,

ed una Diana che si lava con le sue ninfe in un fonte; i quali, due quadri gli fece fare il Candiano Milanese, medico della reina Maria, per donargli a sua Altezza. In Augusta fece in casa de' Fuccheri molte opere nel loro palazzo, di grandissima importanza e per valuta di tremila scudi; e nella medesima città fece per i Prineri, grand'uomini di quel luogo, un quadrone grande, dove in prospettiva mise tutti i cinque ordini d'architettura, che fu opera molto bella; ed un altro quadro da camera, il quale è appresso il cardinal d'Augusta. In Crema ha fatto in Santo Agostino due tavole, in una delle quali è ritratto il signor Giulio Manfrone per un S. Giorgio tutto armato. Il medesimo ha fatto molte opere in Civitale di Belluno, che sono lodate, e particolarmente una tavola in Santa Maria, ed un' altra in S. Giosef, che sono bellissime. In Genova mandò al signor Ottaviano Grimaldo un suo ritratto grande quanto il vivo e bellissimo, e con esso un altro quadro simile d'una donna lascivissima. Andato poi Paris a Milano, fece nella chiesa di S. Celso in una tavola alcune figure in aria, e sotto un bellissimo paese, secondo che si dice, a istanza del signor Carlo da Roma, e nel palazzo del medesimo due gran quadri a olio (103); in uno Venere e Marte sotto la rete di Vulcano, e nell' altro il re David che vede lavare Bersabè dalle serve di lei alla fonte; ed appresso il ritratto di quel signore e quello della signora Paula Visconti sua consorte, ed alcuni pezzi di paesi non molto grandi, ma bellissimi. Nel medesimo tempo dipinse molte favole d'Ovidio al marchese d'Astorga, che le portò seco in Ispagna. Similmente al signor Tommaso Marini dipinse molte cose, delle quali non accade far menzione. E questo basti aver detto di Paris; il quale, essendo d'anni settantacinque (104), se ne sta con sua comodità in casa quietamente, e lavora per piacere a richiesta d' alcuni principi ed altri amici suoi, fuggendo la concorrenza e certe vane ambizioni, per non essere offeso, e perchè non gli sia turbata una sua somma tranquillità e pace da coloro che non vanno (come dice egli) in verità, ma con doppie vie, malignamente, e con niuna carità; laddove egli s'avvezzo a vivere semplicemente e con una certa bontà naturale, e non sa sottilizzare nè vivere astutamente. Ha costui ultimamente condotto un bellissimo quadro per la duchessa di Savoia d' una Venere con Cupido, che dormono custoditi da un servo, tanto ben fatti, che non si possono lodare abbastanza.

Ma qui non è da tacere che quella maniera di pittura, che è quasi dismessa in tutti gli altri luoghi, si mantien viva dal serenissimo senato di Vinezia, cioè il musaico; perciocchè di questo è stato quasi buona e principal cagione Tiziano, il quale, quanto è stato in lui, ha fatto opera sempre che in Vinezia sia esercitato, e fatto dare onorate provvisioni a chi ha di ciò lavorato; onde sono state fatte diverse opere nella chiesa di S. Marco (105) e quasi rinnovati tutti i vecchi, e ridotta questa sorte di pittura a quell'eccellenza che può essere, e ad altro termine ch' ella non fu in Firenze ed in Roma al tempo di Giotto, d'Alesso Baldovinetti, del Ghirlandai, e di Gherardo miniatore: e tutto ciò che si è fatto in Vinezia, è venuto dal disegno di Tiziano e d' altri eccellenti pittori, che n' hanno fatto disegni e cartoni coloriti, acciò l' opere si conducessino a quella perfezione, a che si veggiono condotte quelle del portico di S. Marco; dove in una nicchia molto bella è il giudizio di Salomone, tanto bello, che non si potrebbe in verità con i colori fare altrimenti (106). Nel medesimo luogo è l'albero di nostra Donna di mano di Lodovico Rosso, tutto pieno di sibille e profeti, fatti d'una gentil maniera, ben commessa, e con assai e buon rilievo. Ma niuno ha meglio lavorato di quest'arte a' tempi nostri, che Valerio e Vincenzio Zuccheri (107) Trivisani, di mano de'quali si veggiono in S. Marco diverse e molte storie, e particolarmente quella dell'Apocalisse, nella quale sono dintorno al trono di Dio i quattro Evangelisti in forma d'animali, i sette candelabri, ed altre molte cose, tanto ben condotte, che guardandole dal basso paiono fatte di colori con i pennelli a olio; oltra che si vede loro in mano, ed appresso, quadretti piccoli pieni di figurette fatte con grandissima diligenza, intanto che paiono, non dico pitture, ma cose miniate, e pure sono di pietre commesse. Vi sono anco molti ritratti di Carlo V imperatore, di Ferdinando suo fratello, che a lui succedette nell'impero, e di Massimiliano figliuolo di esso Ferdinando, ed oggi imperatore. Similmente la testa dell'illustrissimo cardinal Bembo (108) gloria del secol nostro, e quella del Magnifico fatte con tanta diligenza e unione, e talmente accomodati i lumi, le carni, le tinte, l'ombre, e l'altre cose, che non si può vedere meglio nè più bell' opera di simil materia. E di vero è gran peccato, che questa arte eccellentissima del fare di musaico, per la sua bellezza ed eternità, non sia più in uso di quello che è, e che, per opera de'principi, che posson farlo, non ci si attenda. Oltre a'detti, ha lavorato di musaico in S. Marco, a concorrenza de' Zuccheri, Bartolommeo Bozzato (109), il quale si è portato anch' egli nelle sue opere in modo da doverne essere sempre lodato. Ma quello che in

ciò fare è stato a tutti di grandissimo aiuto, è stato la presenza e gli avvertimenti di Tiziano; del quale, oltre i detti e molti altri, è stato discepolo e l'ha aiutato in molte opere, un Girolamo, non so il cognome, se non di Tiziano (110).

A N N O T A Z I O N I

(1) Tiziano nacque in Pieve di Cadore l'anno 1477. È inesatta la data posta dal Vasari, colla quale non combina neppure ciò ch'egli dice in appresso, come si rileverà a suo luogo.

Tiziano ebbe, ugualmente che Michelangelo, due scrittori che, lui vivente, ne pubblicarono le notizie: Lodovico Dolce nel *Dialogo della Pittura* intitolato *l'Aretino*, e Giorgio Vasari. Questi benchè ne tratti più diffusamente dell'altro, tuttavia o per difetto di memoria, o per colpa della consueta fretta che lo accompagnava in tutti i suoi lavori, peccò d'inesattezza in alcune descrizioni, e dispose con poco ordine le materie. Posteriormente scrissero di esso, il Ridolfi nelle *Maraviglie dell'arte*, il quale molte cose aggiunse ignorate dal Vasari ed altre ne corresse; e il Boschini nella *Carta del navegar pittoresco* e nelle *Miniere della Pittura veneziana*; se non che i giudizii del secondo vengono tacciati di soverchia parzialità nazionale. La vita pubblicata in idioma inglese da James Northote, come pure le notizie date dal Brian e dall'Hume sono poco utili per gl'Italiani. Utilissime per altro sono le osservazioni di Ant. Maria Zanetti autore del Trattato *della Pittura Veneziana* seguito costantemente dall'Ab. Lanzi nella sua *Storia Pittorica*. Dottamente ne parlò Raffaello Mengs nelle sue opere stampate in Roma nel 1787. Il Cicognara compose del gran Pittore un bell'elogio che leggesi negli atti dell'Accademia veneta del 1809, e una breve vita annessa al ritratto del medesimo nella serie degli uomini illustri italiani. Stefano Ticozzi oltre alla vita di Tiziano scrisse quelle eziandio degli altri pittori Vecellj, e le pubblicò nel 1817. In esse trovansi parecchie notizie nuove, e quanto di più importante era stato divulgato prima di lui: contuttociò alcuni giudizii da esso esternati gli procacciarono amare censure da Andrea Majer il quale diè alla luce un applaudito libro intitolato: *dell'Imitazione pittorica, della eccellenza delle opere di Tiziano ec., e della vita dello stesso scritta dal Ticozzi*. Finalmente il P. Luigi Pungileoni stampò nel Giornale Arcadico, dei mesi d'Agosto e di Settembre del 1831, alcune memorie spettanti a Tiziano; ed altre ne produsse l'Ab. Gius. Cadorin nella pregevole sua opera *Dell'amore ai Veneziani di Tiziano Vecellio, delle sue cose in Cadore e in Venezia, e delle vite dei suoi Figli*. *Venezia* 1833. Questi autori abbiam voluto citare onde possano venir consultati da chi bramasse del gran Vecellio più ampie notizie, e non fosse contento di quanto sarà riferito nelle seguenti annotazioni. Per amore di brevità ometteremo di ricordare le stampe tratte dalle opere Tizianesche, le quali sono citate dal Bottari nelle note al Vasari, e dal Ticozzi nelle vite suddette, e poi dagli autori che trattano *ex professo* di tal materia, quali sono il Gandellini, il Bartsch, l'Ab. Zani ec: solamente faremo menzione d'alcune che sono a nostra notizia, e che non potevano essere citate dai medesimi perchè venute alla luce posteriormente.

(2) La vita di Gio: Bellini leggesi sopra a pag. 357.

(3) In questo discorso lo Storico, ad alcune buone massime ne aggiunge altre non approvabili; ma che da lui sono dette di buona fede, perchè erano quelle generalmente adottate dalla scuola alla quale apparteneva.

(4) » Dee correggersi il Vasari in punto » dell'età di 18 anni che assegna a Tiziano » allorchè fece tale ritratto, perciocchè Giorgione non aveva avuti che sedici in » diciassette. » *(Ticozzi)*

(5) Quando Tiziano condusse queste pitture doveva, secondo il Ticozzi, essere vicino ai trent'anni. Oggidì non se ne veggono che alcuni miseri avanzi i quali furono disegnati dallo Zanetti nel suo libro *delle Pitture a fresco*. Il Vasari a pag. 451. col. I. attribuì male a proposito a Giorgione una Giuditta che è appunto nel mezzo della facciata sopra la merceria. Vedi l'opera dello Zanetti: *Varie Pitture a fresco dei principali Pittori veneziani*.

(6) I paesi nei quali Tiziano finse le sue composizioni sono così belli, che tra i pittori di storia non evvene alcuno che in ciò lo superi.

(7) Ossia di S. Marziale. Questo quadro a tempo del Ridolfi era in S. Caterina.

(8) S. Gio: Battista veramente non sta bene con Tobia: ma questi anacronismi piuttosto che agli artefici, sono da improverarsi agli ordinatori dei quadri.

(9) Il Della Valle notò a questo passo, ed è stato copiato nelle successive edizioni di Milano e di Venezia, che questo trionfo era stato dipinto alcuni anni prima nel chiostro di S. Giustina di Padova, e ornato di varie storie ed iscrizioni dal Parentino e da Gir. Campagnola: ma la verità è che il dipinto fu preso dalla stampa, non questa da quello; e ben lo provarono il Majer ed il Pungileoni.

(10) E ciò nonostante le fece: anzi nelle opere sue principali mostrò gran perizia anche nel disegno; talmentechè tra i pittori veneziani non ve n' è alcuno che più di lui sia esente dal rimprovero di trascurato disegnatore.

(11) Non fanno però torto al gran Cadorino le parole di frate Sebastiano; come non farebbe torto al grande Urbinate chi dicesse, che se fin dal principio della sua carriera avesse potuto studiare il colorito de'Veneziani avrebbe fatto cose in questa parte più maravigliose; imperocchè tal riflessione non porterebbe a concludere che Raffaello non sapesse ben colorire: ma chi affermerebbe che in ciò fosse superiore a Tiziano e a Giorgione? Credo nessuno. E di Tiziano chi asserirebbe che fosse disegnator più corretto ed elegante di Raffaello, e più profondo di Michelagnolo?

(12) Non già nella chiesa; ma nella scuola di S. Antonio da Padova sono tre storie a fresco della vita di detto Santo, colle quali fatiche, dice il Ridolfi, acquistò Tiziano la gloria di tutti coloro che avevano in quel luogo dipinto. Furono copiate dal Varotari, dal Boschini, dal Cav. d' Arpino e da altri. Il Ticozzi le descrive a pag. 26 e segg. della vita di Tiziano ec:

(13) Sono i Santi Sebastiano, Rocco, Cosimo e Damiano. Conservasi questa pittura nella sagrestia della chiesa di S. Maria della salute. Lo Zanetti la crede l'opera più diligente che sia al pubblico di man di Tiziano.

(14) Questa storia non era stata lasciata imperfetta da Gio: Bellini; ma sì da Giorgione. Di ciò ne assicura il Ridolfi; e veramente non sembra possibile che Gio. Bellini lasciasse in tronco un'opera tanto importante nella patria sua, per andare a dipingere un baccanale nel privato studiolo del duca di Ferrara, ove compì veramente la sua carriera pittorica. Credesi che la detta storia nella sala del Consiglio (la quale perì nell'incendio nel 1577) fosse appena cominciata, e che Tiziano ne variasse in gran parte la composizione, e v' introducesse parecchi ritratti. È da av-

vertire che la medesima non rappresenta l'atto del Papa, indicato dal Vasari; ma Federico I. Imperatore che bacia il piede ad Alessandro III nella chiesa di S. Marco.

(15) Di Dosso Dossi leggonsi le notizie a pag. 595, ed a pag. 875. col. I.

(16) Di questo dipinto si dà ragguaglio a pag. 363. nota 31.

(17) La tavola d' Alberto non v' è più, ed in suo luogo vedesi un' Annunziazione dipinta da Gio. Rotenhamer di Monaco. (*Ediz. di Ven.*)

(18) Al quadro del Bellini raddolcì Tiziano alquanto i contorni che erano assai taglienti, e vi aggiunse un bel paese, e non altro. (*Ticozzi*)

(19) Questi due Baccanali, descritti dal Ridolfi meglio che dal Vasari, passarono a Roma ove rimasero alcuni anni nel palazzo Lodovisi, fintanto che un Cardinale di quella famiglia non gli mandò in dono al re di Spagna. Narra il Boschini che quando il Domenichino gli vide e seppe che dall' Italia andavano in terra straniera, non potette contenere le lagrime. Questi quadri, dice il Mengs, servirono di studio per apprendere a fare i bei putti al Domenichino, al Poussin, ed al Fiammingo. L' Albano si servì in un suo quadro di un gruppo di questi putti Tizianeschi.

(20) Il Cristo, detto della moneta, da Ferrarà passò a Modena, e di là nella Galleria di Dresda. Con questa opera volle Tiziano gareggiare con Alberto Durero nella diligenza, e mostrare come si possa condurre assai finitamente una pittura senza cader nel secco. » Lavorò, dice il Lanzi, in questo Cristo » tanto sottilmente, che vinse anche quell'ar- » tefice sì minuto e tuttavia l' opera non » iscapitò; perciocchè ove le pitture d'Alber- » to slontanandosi scemano di pregio e rim- » piccoliscono, questa cresce e divien più » graziosa. » Una bella replica in piccolo, citata dal Ticozzi si conserva nella pubblica Galleria di Firenze.

(21) Lo stesso Ticozzi in una lettera al conte Cicognara stampata nel 1816, afferma aver Tiziano ritratta più volte, e nuda e vestita, questa signora Laura, la quale in origine era una giovinetta figlia di povero e basso artigiano; ma che per le sue doti di spirito e di corpo divenne, prima la favorita del duca Alfonso, indi la sua legittima moglie. Il Duca allorchè la sposò cambiolle l' oscuro cognome di famiglia, dandole quello d'*Eustochio*, per indicare i pregi co'quali aveva saputo guadagnare l' affetto suo. Infatti tanto vivente il marito quanto nel tempo di sua vedovanza fu sempre chiamata Donna Laura Eustochio di Este. Morì ai 27. di Giugno 1573.

(22) E comunemente *i Frari* o la *chiesa de' Frari*.

(23) Si conserva nella Pinacoteca della veneta Accademia di Belle Arti, ed è generalmente riconosciuto per uno dei primi quadri del mondo. In esso Tiziano mostrò quanto valesse anche nella scelta del bello. È inciso ed illustrato nella più volte lodata opera del Sig. Francesco Zanotto. È stato poi inciso in rame o tutto o in parte ed in varie grandezze da Natale Schiavoni, dal Nardello, dal Bordignoni, dal Viviani, e dal della Bruna. Il Viviani oltre alla stampa che vedesi nell'opera del Sig. Zanotto incise separatamente ed in grande la testa della Vergine. Il Della Bruna intagliò in piccolo la sola figura di essa. È stata pubblicata anche in litografia nella collezione dei 40 quadri principali della Scuola Veneta. Nel Palazzo di residenza del Granduca di Toscana conservasi la copia fattane dall' egregio giovine Francesco Sabatelli, ahi troppo presto dalla morte rapitoci!

(24) Cioè di Pafo; ed intendesi monsign. Iacopo da Pesaro. Su questa pittura, detta volgarmente della Concezione, è da vedersi una lettera del Dott. Pier Alessandro Paravia stampata nel N. XVIII del Giornale di Treviso, dove si reca il contratto di Tiziano, dal quale apparisce essergli stata pagata 300 scudi *(N. d. Ed. di Ven.)*. Sta sempre nella chiesa di S. Maria Gloriosa detta de' Frari.

(25) Vi sono inoltre i Santi Pietro ed Antonio. Si ammira adesso questa tavola nella Galleria pontificia del Vaticano e fu acquistata da Clemente XIV. Tiziano vi scrisse il suo nome in lettere majuscole. È incisa a contorni ed illustrata nell' opera pubblicata da G. A. Guattani dei *Quadri dell' appartamento Borgia;* ed è la tavola XXXI.

(26) Che significante elogio ha fatto il Vasari, senza avvedersene, a questo S. Sebastiano! dico: senza avvedersene; poichè dopo soggiunse: » ma contutto ciò è tenuto bello. » — In questa vita di Tiziano comparisce forse più che in altre il contrasto tra il sentimento dello scrittore, come uomo, e le preoccupazioni intellettuali di esso come pittore. Il primo lo sforza a dare alle opere, che l'hanno sì gratamente colpito, la lode come gli si parte viva viva dal cuore; le seconde gliele fanno giudicare secondo le massime delle quali era imbevuto.

(27) Il Vasari intende parlare della stampa in legno intagliata da Andrea Andreani.

(28) La chiesa di S. M. Maggiore fu soppressa. Il quadro del S. Gio: Battista si conserva nella Pinacoteca veneta. È stato inciso in rame da Galgano Cipriani; ed una stampa a contorni vedesi nell' opera di Francesco Zanotto.

(29) Nel 1523.

(30) Cioè fece il ritratto di Andrea Gritti; non già di se stesso, come dalla frase usata dal Vasari potrebbe intendersi. Questo modo poco esatto d' esprimersi fece nascere il noto equivoco del Bottari sul ritratto di Bindo Altoviti da lui preso per quello del Sanzio. Vedi sopra a pag. 520 la nota 22. Del resto il quadro di Tiziano, ov' era il detto ritratto, giudicato dal Vasari *cosa maravigliosissima,* però nell' incendio della sala nella quale fu collocato.

(31) Dee dir Priuli; e furono Lorenzo Doge nel 1556. e Girolamo Doge nel 1559. *(N. d. Ed. di Ven.)*

(32) La celebrità di Pietro Aretino, come poeta, è andata in consumazione. Egli è ora più famoso per la sua ridicola vanità, interessata maldicenza, ed incredibile sfacciataggine, che per le opere sue letterarie.

(33) Meglio direbbesi: il pallor della morte.

(34) Di questo dipinto può ripetersi ciò che si è detto rispetto all' altro dell' Assunta; esser cioè uno de' più belli del mondo. Sul cadere del passato secolo la guerra e la conquista lo fecero trasportare a Parigi, colla Trasfigurazione di Raffaello e colle altre maraviglie de' pennelli italiani; e la guerra pure ne procacciò il ritorno, e nel 1816 fu restituito a Venezia. Fu intagliato ultimamente da Felice Zuliani. Leggasi la lettera di Aless. Paravia al Conte Napione stampata in Venezia nel 1826 ove si rende conto di tutto ciò che pertiene a detto quadro.

(35) La battaglia di Ghiaradadda, unitamente all'altra di Cadore (o come altri crede di Spoleti) sì ben descritta dal Ridolfi, però nell' incendio del Palazzo ducale, ove ora non vedesi di man di Tiziano che un quadro detto della Fede, e un S. Cristofano a fresco.

(36) Neppur questo quadro sussiste più in detto luogo. Una replica era nel Gabinetto del Re di Francia a tempo di Ant. Masson, il quale da essa intagliò la celebre stampa chiamata la *Nappe de Masson*.

(37) Si conserva adesso nella Pinacoteca veneta. V. l'opera di Francesco Zanotto.

(38) È montato sopra un cavallo baio stellato in fronte, e di ricche bardature fornito. *(Ridolfi)*

(39) Sopra a pag. 539 col. I.

(40) La tavola del Pordenone rappresenta i Santi Sebastiano, Rocco e Caterina; quella di Tiziano, S. Giovanni, titolare della chiesa in atto di distribuire denaro ai poverelli. Ambedue sono mal situate, e non poco malconce dal tempo.

(41) Il dono fu fatto all' Imperatrice Isabella, non già all' Imperat. Carlo V, come rilevasi da una lettera dello stesso Pietro A-

retino scritta a Tiziano in data de'9 Novembre 1537. Ed il regalo di scudi 2000 l'ebbe pure da detta Imperatrice.

(42) Il ritratto del Card. Ippolito vestito all'Ungherese conservasi nel R. Palazzo de' Pitti, l'altro del medesimo tutto armato vedesi nel R. Museo di Parigi. — Tiziano ricevette questa volta in Bologna tanti onori dall'Imperatore, da destare la gelosia de'cortigiani. Si racconta che una volta nel dipingere il ritratto di quel monarca gli cadesse il pennello di mano, e che lo stesso Carlo V glielo raccogliesse dicendo: *Tiziano merita d'esser servito dall'Imperatore*.

(43) Queste teste de'Cesari formarono l'ammirazione d'Agostino Caracci, il quale in un esemplare delle vite del Vasari, a questo passo, scrisse in margine: *molto belle , e belle in modo che non si può far più nè tanto*. Il Ridolfi ci avvisa che passarono nella Galleria del Re d'Inghilterra.

(44) S. Tiziano vescovo di Oderzo, credesi che fosse della stessa famiglia de'Vecelli.

(45) Cioè il Cardinale Sforza.

(46) Il Vasari si è dimenticato di aver detto nella vita di Perin del Vaga, a pag. 737 col. 2, che Tiziano avendo fatto a Roma il ritratto di Papa Paolo e quelli dei Cardinali Farnese e di Santa Croce non ottenne alcuna rimunerazione. Veramente gli era stato offerto l'ufficio del piombo; ma Tiziano conoscendo che volevasi rimunerarlo con quel degli altri, poichè la provvisione che avrebbe ritirata sarebbe stata a carico di Fra Sebastiano , il quale aveva già l'onere di pagare un'altra pensione di 300 scudi annui a Giovanni da Udine (V. sopra a p. 721. col. 2.) generosamente ricusò cotesto ufficio. Tutto questo rilevasi da una lettera di Pietro Aretino stampata nel T. III. delle sue lett. famigliari , e riferita dal Ticozzi nell' op. cit. a pag. 134.

(47) Fece il ritratto del Duca Francesco e quello della duchessa Eleonora sua consorte i quali si ammirano nella Galleria di Firenze tra i quadri di scuola veneziana. Non furono dipinti , come il Vasari suppone, nel 1543 quando Paolo III era a Bologna perchè il detto duca era morto già da cinque anni , ma bensì verso il 1537, come ricavasi da una lettera di Pietro Aretino a Veronica Gambara colla quale le indrizza i due mediocri sonetti da lui composti in lode di questi superbi ritratti. Sono essi incisi a contorni nel tomo I. Tav. XXV e XXVI della serie I. della *Galleria di Firenze illustrata* pubblicata a spese di G. Molini.

· (48) Vedesi nella Tribuna della Galleria di Firenze, ed è creduta la più bella Venere, o donna nuda, che mai dipingesse Tiziano.

Dicesi essere il ritratto di una favorita del duca Guidobaldo II. Essa infatti non ha verun distintivo che per Venere la palesi: è una donna coricata in letto sopra candidi lini, avente un cagnolino acchiocciolato presso i suoi piedi. In distanza si veggono due fantesche prendere gli abiti per vestirla. Non ha insomma nulla di comune con Venere, tranne la nudità e la bellezza.

(49) Fa parte della stupenda collezione di quadri, che adorna il R. Palazzo de'Pitti, residenza del Granduca di Toscana.

(50) Cioè di Donatello la cui vita leggesi sopra a pag. 272.

(51) La Chiesa di S. Spirito in Isola fu demolita; e la tavola di Tiziano sta ora nella chiesa di S. Maria della Salute. (*Ediz. di Ven.*)

(52) Fu trasportata a Parigi : ma adesso vedesi al suo primiero posto nella cattedrale di Verona. Il Temanza dice che la testa d' uno di quegli Apostoli presenta l' effigie del celebre architetto Sanmicheli.

(53) Fu il Marcolini celebre stampatore ed amicissimo di Tiziano.

(54) Ed ora il ritratto di Pietro Aretino si conserva nel R. Palazzo de'Pitti; e quello di Gio. de'Medici, detto delle Bande nere, nella pubblica Galleria.

(55) Sono adesso nella sagrestia dell'oratorio di S. Maria della Salute. In queste pitture si mostrò Tiziano peritissimo nel sotto in sù; onde si conclude che non vi fu parte della pittura nella quale non fosse valentissimo;ma nel colorito poi: *Ei sopra a tutti come aquila vola*.

(56) D' un altro ritratto parla più sotto il Vasari fatto da Tiziano a se stesso circa il 1562. (Vedi più sotto la nota 90). Questo di che ora si discorre pare che sia diverso da quello , e che sia fatto in età meno avanzata.

(57) È provato ch'ei venne a Roma l'anno 1545; imperocchè in una lettera scritta da Roma nel 10 Ottobre di detto anno dal card. Bembo a Girolamo Quirini, si dice: » mi resta a dirvi che il vostro , ed anche nostro » Tiziano è qui ».

(58) Il ritratto di Papa Paolo avente presso di se il Card. Farnese ed il duca Ottavio, fu sì bello, che molte persone nel passargli davanti si prostravano , credendolo il vero. Il Vasari ciò scrisse a Benedetto Varchi nel 1547. in questi termini: » Abbiamo visto ingannare molti occhi a'dì nostri, come nel ritratto di Papa Paolo III messo per invernicciarsi su' un terrazzo , il quale da molti che passavano veduto , credendolo vivo , gli facevano di capo. » V. sopra a pag. 16. col. I. Il ritratto suddetto si conservò presso la

corte di Parma, e dopo estinta la discendenza mascolina de' Duchi Farnesi, passò a Capo di Monte a Napoli. Il ritratto che Tiziano fece anche separatamente dal Card. Farnese, trovasi benissimo conservato nella Galleria Corsini a Roma.

(59) Senza l' inverisimil cagione supposta dal Vasari, ogni artefice, come qualsivoglia uomo d'ingegno, è soggetto a produrre alcuna opera, di merito inferiore ad altre sue.

(60) „ Moltissimo torto avrebbero, ove si „ dolessero i Veneziani, dell'imparzialità di „ questo giudizio; che se veniva da quel tan- „ to uomo del Buonarroti attribuita infinita „ lode al coloiire di Tiziano, non sarebbe „ stato proprio della sua somma intelligenza „ il pareggiarlo nella purità del disegno a „ Raffaello, e nella fierezza del contornar le „ figure a se stesso. „ A queste parole del celebre conte L. Cicognara, grande encomiatore del Vecchio, oserò aggiugnere la seguente osservazione: Michelagnolo non giudicava il disegnar di Tiziano nè dal S. Pier Martire, nè dalla figura del S. Sebastiano, nè dal quadro dell' Assunta ec. ec. ma dalla Danae, e forse dall' *Ecce Homo* ricordato di sopra, nelle quali due opere non mostrò per avventura Tiziano tutto il suo valore nel disegno. E ciò sia detto per difendere il Vasari dall'odiosa supposizione, affacciata da qualche scrittore poco benevolo, d'avere egli inventato di pianta il discorso ch'ei mette in bocca al Buonarroti.

(61) Questa volta fu Tiziano veramente ricompensato dal Papa. Intorno a Pomponio ed agli altri figli del gran pittore, veggasi più sotto la nota 110.

(62) Il Vasari, nota il Lanzi, potea tacere per decoro di Cosimo I Granduca di Toscana, d'aver questi mostrato poca voglia di esser ritratto da Tiziano.

(63) Il Ticozzi a pag. 158 non crede probabile che Tiziano compisse l'Allocuzione al suo ritorno a Venezia, poichè egli aveva saputo fin da quando era in Roma la morte del marchese del Vasto, cui cinque anni prima aveva già spedita la detta pittura.

(64) V' era in S. Maria Nuova un S. Girolamo nel deserto, di Tiziano; ma non già una Nunziata. Quella chiesa è ora chiusa al culto. *(Ediz. di Ven.)*

(65) Questo Cenacolo perì in un incendio. *(N. c. s.)*

(66) La Trasfigurazione fu nel 1821 risarcita da Giuseppe Baldassini, e l' Annunziazione da Lattanzio Querena. *(N. c. s.)*

(67) Ciò fu nel 1548 allorchè l'Imperatore trovavasi in Augusta.

(68) Tiziano era stato fatto cavaliere dall' Imperatore nel 1532; allorchè questi era

venuto per la seconda volta a Bologna (V. sopra la nota 42); ed eragli stato assegnato l' annuo stipendio di scudi 200 sulla Camera di Milano, senza verun obbligo (Ticozzi p. 103). In seguito, cioè nel 1553, essendo l' Imperatore medesimo a Barcellona, nominò con amplissimo diploma il suo caro pittore Conte Palatino, e lo creò Cavaliere dello spron d' oro, e nobile dell' Impero.

(69) Durò fatica a riscuoterla per colpa dei ministri, come apparisce dalle lettere di Tiziano, stampate nel T. II delle pittoriche. Vedi l'opera del Ticozzi a p. 180 e segg. ove sono riferite le inquietudini avute dal nostro pittore per tal motivo.

(70) Il ritratto di Filippo II vedesi tuttavia nel R. Palazzo de' Pitti.

(71) In una delle mentovate postille d'Agostino Caracci vien criticato il Vasari, quasi avesse voluto dire che Tiziano valeva assai nei ritratti, ma che in altro non era eccellente. Non è questo il sentimento dello scrittore. Ei volle significare che nei ritratti ravvisava un'eccellenza tale da non poter nulla desiderare nè immaginare di più perfetto.

(72) Il quadro or descritto, che fu terminato nel 1555, seguì l' Imperatore vivo al monastero di S. Juste, e di là, dopo molti anni, ne accompagnò le ceneri all' Escuriale, ove rimase fino a quest'età. *(Ticozzi)*

(73) Fu poi intagliata da Cornelio Cort nel 1565 come promette il Vasari, il quale nel 1568, quando stampò questa vita, avrebbe potuto vederla; ma forse fino allora non si era sparsa per l'Italia.

(74) In verun luogo, esclusa forse Venezia, possono vedersi tanti e così eccellenti lavori di Tiziano, quanti nei RR. palazzi di Madrid e dell'Escuriale.

(75) Il quadro dell' Assunta, nominato sopra, e nella nota 23, fu condotto dal pittore con tocco risoluto ed ardito.

(76) Dice che la fatica vi si vede: ma dee intendersi che vi si vede da chi è intelligente *(Bottari)*.

(77) Questo quadro fu portato a Parigi verso la fine del passato secolo, ed è rimasto in quel R. Museo.

(78) Questa è la chiesa de' Gesuiti.

(79) Fino dai giorni del Bottari questa tavola era quasi perduta.

(80) Fu non ha guari ristaurata dal signor Conte Bernardino Corniani. *(N. dell' Ediz. di Ven.)*

(81) Non bisogna confondere, come seguì al Bottari, questa Maddalena, che forse è quella conservata presentemente nel Palazzo Barbarigo a S. Polo, coll' altra nominata di sopra dal Vasari, e che si vede nel R. Palazzo de' Pitti (V. sopra la nota 49), quantunque

si possa a quella applicare la descrizione qui fattane dallo scrittore medesimo.

(82) Irene di Spilimbergo, scolara di Tiziano, intorno alla quale è a vedersi la storia delle Belle Arti del Friuli del Conte Maniago.

(83) Allude qui il Biografo ad un libro intitolato: *Rime di diversi in morte d'Irene di Spilimbergo*. Venezia 1561. in 8., ove leggesi anche la vita di essa scritta da Dionisio Atanigi.

(84) Vedi la vita di questo rinomatissimo artefice tra quelle de' Pittori Veneti del Cav: Ridolfi. Egli ebbe quattro figli Francesco, Leandro, Gio: Battista e Girolamo, anch'essi valenti pittori. Agostino Caracci in una postilla dice: » Questo Iacopo da Bassano è » stato pittore degno di maggior lode, perchè » tra le altre sue bellissime pitture ha fatto » di quei miracoli, che si dice, che facevano » gli antichi Zeusi ed altri, che ingannavano » facilissimamente, non pur gli animali, ma » gli uomini anche dell'arte. » E qui racconta come egli stesso nella bottega di Iacopo prese in mano, credendolo vero, un libro che ei vide sopra una sedia, e che era dipinto in iscorcio sopra un sottil cartoncello.

(85) Girolamo Fracastoro medico eccellente, e valentissimo nella poesia latina nella quale a suo tempo non ebbe pari.

(86) Danese Cattaneo da Carrara, scolaro del Sansovino e nominato altre volte in queste vite.

(87) Di Casa Quirini.

(88) Furono distrutti dal fuoco.

(89) Cristofano e Stefano Rosa nominati a pag. 882. col. I, e nella nota 110 a pag. 889.

(90) Il ritratto qui citato fa parte dell'insigne ed unica collezione di ritratti di pittori dipinti di propria mano che si ammira nella pubblica Galleria di Firenze. La storia del passaggio di detto ritratto nell'indicato stabilimento leggesi nella più volte citata opera del Ticozzi a pag. 64.

(91) Ne campò altri ventitrè, e morì di peste nel 1576. È sepolto nella chiesa de' Frari con modesta iscrizione. Il Canova aveva in animo di erigergli un monumento, il cui modello, con qualche variazione, servì poi per quello della Arciduchessa Cristina, ch'è in Vienna. È a desiderarsi che il pio divisamento del benemerito D. Vincenzio Zenier d'erigere un monumento al gran Tiziano, sortisca un miglior effetto. *(N. d. Ediz. di Ven.)*

(92) Tra i principi dee contarsi Enrico III re di Francia, il quale visitò Tiziano nel 1574, e fu da esso splendidamente trattato. Tiziano allora aveva 97. anni.

(93) Eppure visse altri dieci anni.

(94) Fu Gio. Maria Verdizzotti pittore e letterato. Dipinse più che altro paesi. Ci sono di lui stampate alcune favole in versi con belli intagli in legno, ed altre opere.

(95) Giovanni Calcar o Calker, ritrattista maraviglioso e assai lodato pittore di figure piccole e grandi; delle quali alcune, al dir del Sandrart, furono ascritte a Tiziano, ed altre, quando volle prender diversa maniera, a Raffaello. Morì ancor giovane in Napoli nel 1546 *(Lanzi).*

(96) Questo grand'uomo, considerato quasi il creatore della scienza anatomica, nacque in Bruselles nel 1514. Nel 1543 pubblicò l'opera *de humani corporis fabrica* stampata a Basilea con bellissime tavole, alcune delle quali si credono disegnate da Tiziano. Accusato d'avere aperto il corpo di un gentiluomo spagnuolo, morto apparentemente, (il che per altro non fu ben provato) era per essere condannato a morte quale omicida; se non che a Filippo II riuscì di fargli commutare la detta pena in un pellegrinaggio alla Terra Santa, che fu da lui eseguito. Al ritorno il vascello che lo trasportava naufragò, ed egli fu gettato nell'isola di Zante ove morì di fame e di disagio nel 1564. Il ritratto dipintogli da Tiziano si trova nel R. Palazzo de' Pitti.

(97) L'istruzione dei giovani porta via assai tempo; ed è naturale che Tiziano, cui doveva sembrare d'averne sempre poco per riparare a tante commissioni, non si curasse di perderne nell'istruire altrui, molto più che non era in ciò astretto nè da ufficio, nè da altra obbligazione. La vita di Paris Bordone fu scritta dal Ridolfi.

(98) È andata male tanto la storia a fresco quanto il giudizio di Salomone dipinto da Tiziano *(Bottari).*

(99) Il chiamare opera ragionevole quella che par fatta da Tiziano, è un modo d'esprimersi contraditorio. I nemici del Vasari si attaccano a queste espressioni improprie ed isolate, per vituperarlo: ma se questa fosse stata dettata dalla malizia, e non lasciata per trascuratagine, avrebbe detto soltanto *opera ragionevole*, senza aggiungere le altre parole per le quali dee credersi *opera stupenda*. Si leggano le successive lodi date ai lavori di Paris, e poi si giudichi se, alla fine della narrazione, il Vasari ci abbia fatto concepire di quest'artefice l'idea d'un pittor mediocre, oppure di un valentuomo. Lo stesso domanderei rispetto alla vita di Tiziano: se cioè, dopo averla letta senza prevenzione, a malgrado di alcune sentenze non ben misurate, e di alcune osservazioni prodotte, come suol dirsi, da pregiudizj di scuola; ciò nondimeno il Vasari non fa credere essere Tiziano il più ammirabile coloritore che abbia avuto l'arte della Pittura? E quale è dunque la palma che niuno contrasta a Tiziano? quella del co-

lorito. Nelle altre parti è commendabile, ed anche ammirabile : ma la palma non è sempre per lui.

(100) Adorna presentemente la Pinacoteca veneta.

(101) E questa pure conservasi in detta Pinacoteca. Vedi l'opera di Francesco Zanotto, ove è la stampa incisa a contorni e la relativa illustrazione.

(102) Queste due ultime chiese sono soppresse. *(Ed. di Ven.)*

(103) Nella chiesa della Madonna presso S. Celso a Milano evvi la cappella di S. Girolamo con pitture di Paris Bordone.

(104) Il Ridolfi pone in quest'anno la morte di Paris.

(105) Intorno ai musaici della chiesa patriarcale di S. Marco, meritano di esser lette le notizie che ne dà l'erudito Zanetti nel suo libro *Della Pittura veneziana.*

(106) Il Giudizio di Salomone è di Vincenzio Bianchini.

(107) Non Zuccheri, nè Zuccherini, come in alcune edizioni, ma dee dire Zuccati, e tra questi si tolga Vincenzio, perchè esso è il Bianchini nominato nella nota antecedente, e gli si sostituisca Francesco, chè tale era il nome del fratello di Valerio. Gli Zuccati secondo il P. Federici, nelle sue *Memorie Trevigiane,* non furono da Treviso, ma da Ponte, terra della Valtellina.

(108) Nella stanza delle medaglie, della Galleria di Firenze, si conserva il ritratto del Card. Bembo fatto di musaico da Valerio Zuccati.

(109) Ovvero Bartolommeo Bozza.

(110) Questi è Girolamo Dante chiamato comunemente Girolamo di Tiziano, perchè gli fu scolaro ed anche aiuto nei lavori di minore importanza. Attese assai a copiare le opere del maestro; e queste copie come ognun s'immagina, passano ordinariamente per originali.

Prima di terminare le annotazioni alla vita di Tiziano non sarà, credo, superfluo il dare, con la scorta dell'Ab. Cadorin e del Ticozzi, alcuni cenni intorno agli altri individui di sua famiglia, tra i quali contansi parecchi valentissimi pittori.

Tiziano nel 1512 sposò una certa Cecilia (da altri detta Lucia) cittadina veneziana, e da essa ebbe quattro figli, dei quali tre soli vissero: Pomponio, Orazio, e Lavinia. Pomponio nacque nel 1525, ed ottenne lo stato ecclesiastico; ma essendo dedito allo scialacquamento, dissipò l'eredità paterna e divenne miserabile. Nel 1594 era ancor vivo. Orazio, nato nel 1559, ebbe migliore indole,

esercitò con grande onore la pittura, attese alla domestica economia, e stette quasi continuamente col padre, accompagnandolo persino in alcuni viaggi, ed ebbe comune con esso la malattia e la morte nel 1576. Lavinia (dall'Hollar detta Giovanna; e dal Ridolfi, dal Ticozzi e da altri Cornelia) nacque nel 1530, nel quale anno morì la madre sua. Di vaghissime forme, fu più volte presa a modello e ritratta dal genitore; e moltissime copie e ripetizioni si veggono di questa figura, ora sorreggente una cassettina, ora un paniere di frutta, ora un bacile : chiamata di rado col vero suo nome; più spesso con quello di Violante o di Flora. Nel 1555 sposò Cornelio Sarcinelli, ed ebbe 6 figli l'ultimo dei quali si crede che gli costasse la vita.—Ebbe inoltre Tiziano un fratello maggiore chiamato Francesco, il quale pure si dedicò alla pittura cui poi abbandonò per cercar gloria tra le armi, e militò pei Veneziani, contro gli Spagnuoli e Francesi sotto le mura di Verona e di Vicenza. Poi riprese i pennelli con successo, indi nuovamente depostili attese alla mercatura ed agli affari pubblici. Morì nel 1560 colla riputazione di soldato valoroso, d'egregio pittore, d' onorato mercante e d' ottimo magistrato.—Cesare e Fabrizio Vecellj cugini di Tiziano ebbero singolari talenti per la pittura : ma il secondo non potette svilupparli, sorpreso dalla morte in troppo giovine età. Il primo fece opere che gli hanno assicurato un posto onorevole nella storia pittorica. Egli fu altresì letterato e compose la ben conosciuta opera *degli abiti antichi e moderni,* stampata per la prima volta nel 1590 col vero suo nome, e indi riprodotta, per tipografica impostura, col nome del gran Tiziano. — Marco di Toma Tito Vecellj, detto Marco di Tiziano, perchè prossimo parente e discepolo del sommo pittore, fu capo di numerosa scuola e morì nel 1611 di anni 66, lasciando opere degne dell'onorato suo cognome. Tiziano figlio del suddetto Marco, conosciuto più comunemente col nome di Tizianello, fu pittore di merito, quantunque per essersi scostato dal bello stile de' suoi maggiori, facesse declinar l'arte. Egli scrisse una breve vita di Tiziano, la quale fu stampata nel 1622 senza il nome dell'autore. Non si sa in quale anno Tizianello nascesse, nè in quale ei morisse. Si congettura ch'ei venisse al mondo verso il 1570 e che se ne partisse dopo il 1646. — Tommaso Vecelli, cugino di Tizianello, fu come il parente Fabrizio dotato di bell'ingegno per l'arte, e come lui rapito dalla morte in sul principio della sua carriera pittorica.

VITA DI M. IACOPO SANSOVINO

SCULTORE, ED ARCHITETTO (1)

DELLA SERENISSIMA REPUBBLICA VENEZIANA

La famiglia de' Tatti in Fiorenza è ricordata ne' libri del comune fin dall'anno 1300, perciocchè venuta da Lucca, città nobilissima di Toscana, fu sempre copiosa di uomini industriosi, e di onore, e furono sommamente favoriti dalla casa de' Medici. Di questa nacque Iacopo, del quale si tratta al presente, e nacque d' un Antonio, persona molto da bene, e della sua moglie Francesca l'anno 1477, del mese di Gennaio (2). Fu, nei suoi primi anni puerili, messo secondo l'ordinario alle lettere, e cominciando a mostrar in esse vivacità d'ingegno, e prontezza di spirito, si diede indi a poco da se medesimo a disegnare, accennando a un certo modo, che la natura lo inchinasse molto più a questa maniera di operare, che alle lettere: conciosiachè andava mal volentieri alla scuola, ed imparava contra voglia gli scabrosi principj della grammatica. La qual cosa vedendo la madre, la quale egli somigliò grandemente, e favorendo il suo genio, li diede aiuto, facendogli occultamente insegnare il disegno, perchè ella amava che il figliuolo fosse scultore, emulando forse alla già nascente gloria di Michelagnolo Buonarroto allora assai giovane, mossa anco da un certo fatale augurio, poi che in una medesima strada chiamata via Santa Maria, presso a via Ghibellina, era nato Michelagnolo e questo Iacopo. Ora il fanciullo dopo alcun tempo fu messo alla mercatura, della quale dilettandosi molto meno che delle lettere, tanto fece e disse, ch' impetrò dal padre di attendere liberamente a quello dove era sforzato dalla natura. Era in quel tempo venuto in Fiorenza Andrea Contucci dal Monte a Sansavino (3), castello vicino ad Arezzo, nobilitato molto a' dì nostri per essere stato patria di papa Giulio III, il qual Andrea avendo acquistato nome in Italia ed in Spagna, dopo il Buonarroto, del più eccellente scultore ed architetto che fusse nell' arte, si stava in Fiorenza per far due figure di marmo. A questo fu dato Iacopo perchè imparasse la scultura (4). Conosciuto adunque Andrea quanto nella scultura dovesse il giovane venire eccellente, non mancò con ogni accuratezza insegnarli tutte quelle cose che potevano farlo conoscere per suo discepolo. E così amandolo sommamente, ed insegnandoli con amore, e dal giovine essendo parimente amato, giudicarono i popoli che dovesse, non pure essere eccellente al pari del suo maestro, ma che lo dovesse passare di gran lunga. E fu tanto l'amore e benivolenza reciproca fra questi, quasi padre e figliuolo, che Iacopo, non più de' Tatti, ma del Sansovino cominciò in que' primi anni a essere chiamato, e così è stato e sarà sempre. Cominciando dunque Iacopo a esercitare talmente aiutato dalla natura nelle cose che egli fece, che ancora che egli non molto studio e diligenza usasse talvolta nell' operare, si vedeva nondimeno, in quello che faceva, facilità, dolcezza, grazia, ed un certo che di leggiadro molto grato agli occhi degli artefici, intanto che ogni suo schizzo, o segno, o bozza ha sempre avuto una movenza e fierezza, che a pochi scultori suole porgere la natura. Giovò anco pur assai all'uno ed all'altro la pratica e l'amicizia, che nella loro fanciullezza, e poi nella gioventù ebbero insieme Andrea del Sarto ed Iacopo Sansovino, i quali, seguitando la maniera medesima nel disegno, ebbero la medesima grazia nel fare, l'uno nella pittura, e l'altro nella scultura, perchè conferendo insieme i dubbi dell' arte, e facendo Iacopo per Andrea modelli di figure, s'aiutavano l'uno l'altro sommamente; e che ciò sia vero, ne fa fede questo, che la tavola di S. Francesco delle monache di via Pentolini è un S. Giovanni Evangelista (5), il quale fu ritratto da un bellissimo modello di terra, che in quei giorni il Sansovino fece a concorrenza di Baccio da Montelupo. Perchè l' arte di Porta Santa Maria voleva fare una statua di braccia quattro di bronzo in una nicchia al canto di Orsanmichele dirimpetto a'cimatori, per la quale, ancora che Iacopo facesse più bello modello di terra che Baccio, fu allogata nondimeno più volentieri al Montelupo, per esser vecchio maestro, che al Sansovino, ancora che fusse meglio l'opera sua, sebbene era giovane; il qual modello è oggi nelle mani degli eredi di Nanni Unghero (5), che è cosa bellissima: al quale Nanni essendo amico allora il Sansovino, gli fece alcuni modelli di putti grandi di terra, e di una figura di un S. Niccola da Tolentino, i quali furono fatti l'uno e l'altro di legno, grandi quanto il vivo, con aiuto del Sansovino, e posti alla cappella del detto santo nella

chiesa di S. Spirito. Essendo per queste cagioni conosciuto Iacopo da tutti gli artefici di Firenze, e tenuto giovane di bello ingegno ed ottimi costumi, fu da Giuliano da S. Gallo architetto di papa Iulio II condotto a Roma con grandissima satisfazione sua; perciocchè, piacendogli oltre modo le statue antiche che sono in Belvedere, si mise a disegnarle; onde Bramante, architetto anch' egli di papa Iulio, ch' allora teneva il primo luogo e abitava in Belvedere, visto de' disegni di questo giovane, e di tondo rilievo uno ignudo a giacere, di terra, che egli aveva fatto, il quale teneva un vaso per un calamaio, gli piacque tanto, che lo prese a favorire, e gli ordinò che dovesse ritrar di cera grande il Laocoonte, il quale faceva ritrarre anco da altri, per gettarne poi uno di bronzo, cioè da Zaccheria Zacchi da Volterra (7), da Alonso Berugetta Spagnuolo (8), e dal Vecchio da Bologna, i quali, quando tutti furon finiti, Bramante fece vederli a Raffael Sanzio da Urbino, per sapere chi si fusse di quattro portato meglio. Là dove fu giudicato da Raffaello che il Sansovino così giovane avesse passato tutti gli altri di gran lunga; onde poi per consiglio di Domenico cardinal Grimani fu a Bramante ordinato che si dovesse far gittar di bronzo quel di Iacopo: e così, fatta la forma, e gettatolo di metallo, venne benissimo; là dove rinetto, e datolo al cardinale, lo tenne fin che visse non men caro che se fusse l'antico; e, venendo a morte, come cosa rarissima lo lasciò alla signoria serenissima di Venezia la quale, avendolo tenuto molti anni nell' armario della sala del consiglio de' Dieci, lo donò finalmente l'anno 1534 al cardinale di Loreno, che lo condusse in Francia. Mentre che il Sansovino, acquistando giornalmente con gli studj dell'arte nome in Roma, era in molta considerazione, infermandosi Giuliano da S. Gallo, il quale lo teneva in casa in Borgo vecchio, quando partì di Roma per venire a Firenze in ceste e mutare aria, gli fu da Bramante trovata una camera pure in Borgo vecchio nel palazzo di Domenico dalla Rovere cardinale di S. Clemente, dove ancora alloggiava Pietro Perugino, il quale in quel tempo per papa Giulio dipigneva la volta della camera di Torre Borgia: perchè, avendo visto Pietro la bella maniera del Sansovino, gli fece fare per sè molti modelli di cera, e fra gli altri un Cristo deposto di croce, tutto tondo, con molte scale e figure, che fu cosa bellissima. Il quale, insieme con l'altre cose di questa sorte, e modelli di varie fantasie, furono poi raccolte tutte da M. Giovanni Gaddi, e sono oggi nelle sue case in Fiorenza alla piazza di Madonna (9). Queste cose, dico, furono cagione che 'l Sansovino pigliò grandissima pratica con maestro Luca Signorelli, pittore cortonese, con Bramantino da Milano, con Bernardino Pinturicchio, con Cesare Cesariano (10), che era allora in pregio per avere comentato Vitruvio, e con molti altri famosi e belli ingegni di quella età. Bramante adunque, desiderando che 'l Sansovino fusse noto a papa Iulio, ordinò di fargli acconciare alcune anticaglie; onde egli messovi mano mostrò nel rassettarle tanta grazia e diligenza, che 'l papa e chiunque le vide giudicò che non si potesse far meglio. Le quali lode, perchè avanzasse se stesso, spronarono di maniera il Sansovino, che, datosi oltremodo agli studj, essendo anco gentiletto di complessione, con qualche trasordine addosso di quelli che fanno i giovani, s'ammalò di maniera che fu forzato per salute della vita ritornare a Fiorenza, dove giovandoli l'aria nativa, l'aiuto d'esser giovane, e la diligenza e cura de' medici, guarì del tutto in poco tempo. Per lo che parve a M. Pietro Pitti, il quale procurava allora che nella facciata, dove è l'oriuolo di Mercato nuovo in Firenze, si dovesse fare una nostra Donna di marmo, che, essendo in Fiorenza molti giovani valenti, ed ancora maestri vecchi, si dovesse dare quel lavoro a chi di questi facesse meglio un modello. Laddove fattone fare uno a Baccio da Montelupo, un altro a Zaccheria Zacchi da Volterra, che era anch' egli il medesimo anno tornato a Fiorenza, un altro a Baccio Bandinelli, ed un altro al Sansovino, posti in giudizio, fu da Lorenzo Credi, pittore eccellente e persona di giudizio e di bontà, dato l'onore e l'opera al Sansovino, e così dagli altri giudici, artefici, ed intendenti. Ma sebbene gli fu perciò allogata questa opera, fu nondimeno indugiato tanto a provvedergli e condurgli il marmo per opera ed invidia d'Averardo da Filicaia, il quale favoriva grandemente il Bandinello ed odiava il Sansovino, che, veduta quella lunghezza, fu da altri cittadini ordinato che dovesse fare uno degli apostoli di marmo grandi, che andavano nella chiesa di S. Maria del Fiore. Onde, fatto il modello d'un S. Iacopo, il quale modello ebbe (finito che fu l'opera) messer Bindo Altoviti, cominciò quella figura, e continovando di lavorarla con ogni diligenza e studio, la condusse a fine tanto perfettamente, che ella è figura miracolosa, e mostra in tutte le parti essere stata lavorata con incredibile studio, e diligenza ne'panni, nelle braccia e mani traforate, e condotte con tant' arte, e con tanta grazia, che non si può nel marmo veder meglio (11). Onde il Sansovino mostrò in che modo si lavoravano i panni traforati, avendo quelli condotti tanto sottilmente e sì naturali, che in alcuni luoghi ha campato

nel marmo la grossezza che 'l naturale fa nelle pieghe, ed in su' lembi e nella fine de' vivagni del panno: modo difficile, e che vuole gran tempo e pazienza, a volere che riesca in modo che mostri la perfezione dell' arte; la quale figura è stata nell'opera da quel tempo che fu finita dal Sansovino fin all'anno 1565, nel qual tempo del mese di Decembre fu messa nella chiesa di S. Maria del Fiore, per onorare la venuta della reina Giovanna d'Austria, moglie di don Francesco de' Medici principe di Fiorenza e di Siena, dove è tenuta cosa rarissima insieme con gli altri apostoli, pure di marmo, fatti a concorrenza da altri artefici, come si è detto nelle vite loro. Fece in questo tempo medesimo per M. Giovanni Gaddi una Venere di marmo sopra un nicchio, bellissima, siccome era anco il modello che era in casa M. Francesco Montevarchi, amico di queste arti, e gli andò male per l'inondazione del fiume d'Arno l'anno 1558; e fece ancora un putto di stoppa ed un Cecero (12) bellissimo quanto si può di marmo, per il medesimo M. Giovanni Gaddi, con molt' altre cose che sono in casa sua. Ed a M. Bindo Altoviti fece fare un cammino di spesa grandissima tutto di macigno intagliato da Benedetto da Rovezzano (13), che fu posto nelle case sue di Firenze; dove al Sansovino fece fare una storia di figure piccole per metterla nel fregio di detto cammino con Vulcano ed altri Dei, che fu cosa rarissima. Ma molto più belli sono due putti di marmo che erano sopra il fornimento di questo cammino, i quali tenevano alcune arme delli Altoviti in mano; i quali ne sono stati levati dal signor don Luigi di Toledo, che abita la casa di detto messer Bindo, e posti intorno a una fontana nel suo giardino in Fiorenza dietro a'frati de' Servi. Due altri putti, pur di marmo, di straordinaria bellezza sono di mano del medesimo in casa Giovan Francesco Ridolfi, i quali tengono similmente un' arme. Le quali tutte opere feciono tenere il Sansovino da tutta Fiorenza, e da quelli dell' arte, eccellentissimo e grazioso maestro. Per lo che Giovanni Bartolini, avendo fatto murare nel suo giardino di Gualfonda una casotta, volse che il Sansovino gli facesse di marmo un Bacco giovinetto, quanto il vivo; perchè dal Sansovino fattone il modello, piacque tanto a Giovanni, che, fattogli consegnare il marmo, Iacopo lo cominciò con tanta voglia, che lavorando volava con le mani e con l'ingegno. Studiò, dico, quest' opera di maniera, per farla perfetta, che si mise a ritrarre dal vivo, ancor che fusse di verno, un suo garzone, chiamato Pippo del Fabbro, facendolo stare ignudo buona parte del giorno (14). Condotta la sua statua al suo fine fu tenuta la più

bella opera che fusse mai fatta da maestro moderno, atteso che 'l Sansovino mostrò in essa una difficultà, non più usata, nel fare spiccato intorno un braccio in aria che tiene una tazza del medesimo marmo traforata tra le dita tanto sottilmente, che se ne tien molto poco, oltre che per ogni verso è tanto ben disposta ed accordata quella attitudine, e tanto ben proporzionate e belle le gambe e le braccia attaccate a quel torso, che pare, nel vederlo e toccarlo, molto più simile alla carne; intanto che quel nome, che gli ha, da chi lo vede se gli conviene, ed ancor molto più. Quest' opera, dico, finita che fu, mentre che visse Giovanni, fu visitata in quel cortile di Gualfonda da tutti i terrazzani e forestieri, e molto lodata. Ma poi, essendo Giovanni morto, Gherardo Bartolini suo fratello la donò al duca Cosimo, il quale, come cosa rara la tiene nelle sue stanze con altre bellissime statue che ha di marmo (15). Fece al detto Giovanni un Crocifisso di legno molto bello, che è in casa loro con molte cose antiche e di Michelagnolo.

Avendosi poi l'anno 1514 a fare un ricchissimo apparato in Fiorenza, per la venuta di papa Leone X, fu dato ordine dalla signoria e da Giuliano de' Medici che si facessero molti archi trionfali di legno in diversi luoghi della città; onde il Sansovino, non solo fece i disegni di molti, ma tolse in compagnia Andrea del Sarto a fare egli stesso la facciata di Santa Maria del Fiore tutta di legno, e con statue e con istorie ed ordine di architettura, nel modo appunto che sarebbe ben fatto ch' ella stesse, per torne via quello che vi è di componimento ed ordine tedesco. Perchè messovi mano, e non dire ora alcuna cosa della coperta di tela, che per S. Giovanni ed altre feste solennissime soleva coprire la piazza di Santa Maria del Fiore e di esso S. Giovanni, essendosi di ciò in altro luogo favellato a bastanza (16), dico, che sotto queste tende avea ordinato il Sansovino la detta facciata di lavoro corinto, e che, fatta a guisa d'arco trionfale, aveva messo sopra un grandissimo imbasamento da ogni banda le colonne doppie, con certi nicchioni tra loro, pieni di figure tutte tonde che figuravano gli apostoli: e sopra erano alcune storie grandi di mezzo rilievo, finte di bronzo, di cose del vecchio Testamento, alcune delle quali ancora si veggono lung' Arno in casa de'Lanfredini. Sopra seguitavano gli architravi, fregi e cornicioni che risaltavano, ed appresso varj e bellissimi frontespizj. Negli angoli poi degli archi nelle grossezze e sotto erano storie dipinte di chiaro scuro di mano d'Andrea del Sarto, e bellissime. E insomma questa opera del Sansovino fu tale, che, veggendola papa

Leone, disse che era un peccato che così fatta non fusse la vera facciata di quel tempio, che fu cominciata da Arnolfo Tedesco. Fece il medesimo Sansovino nel detto apparato per la venuta di Leone X, oltre la detta facciata, un cavallo di tondo rilievo, tutto di terra e cimatura, sopra un basamento murato, in atto di saltare e con una figura sotto di braccia nove (17). La quale opera fu fatta con tanta bravura e fierezza, che piacque, e fu molto lodata da papa Leone; onde esso Sansovino fu da Iacopo Salviati menato a baciare i piedi di papa, che gli fece molte carezze. Partito il papa di Firenze, ed abboccatosi a Bologna con il re Francesco Primo di Francia, si risolvè tornarsene a Firenze. Onde fu dato ordine al Sansovino che facesse un arco trionfale alla porta San Gallo; onde egli, non discordando punto da se medesimo, lo condusse simile all' altre cose che aveva fatte, cioè bello a maraviglia, pieno di statue, e di quadri di pitture ottimamente lavorati. Avendo poi deliberato Sua Santità che si facesse di marmo la facciata di S. Lorenzo, mentre che s'aspettava da Roma Raffaello da Urbino ed il Buonarroto, il Sansovino d' ordine del papa fece un disegno di quella; il quale piacendo assai ne fu fatto fare da Baccio d'Agnolo un modello di legno, bellissimo. E intanto avendone fatto un altro il Buonarroto, fu a lui ed al Sansovino ordinato che andassero a Pietrasanta. Dove avendo trovati molti marmi, ma difficili a condursi, perderono tanto tempo, che tornati a Firenze, trovarono il papa partito per Roma. Perchè andatigli amendue dietro con i loro modelli, ciascuno da per se, giunse appunto Iacopo quando il modello del Buonarroto si mostrava a Sua Santità in Torre Borgia. Ma non gli venne fatto quello che si pensava, perciocchè, dove credeva di dovere almeno sotto Michelagnolo far parte di quelle statue che andavano in detta opera, avendogliene fatto parola il papa, e datogliene intenzione Michelagnolo, s' avvide, giunto in Roma, che esso Buonarroto voleva essere solo. Tuttavia, essendosi condotto a Roma, per non tornarsene a Fiorenza in vano, si risolvè fermarsi in Roma, e quivi attendere alla scultura ed architettura. E così avendo tolta a fare per Giovan Francesco Martelli Fiorentino una nostra Donna di marmo, maggiore del naturale, la condusse bellissima col putto in braccio; e fu posta sopra un altare dentro alla porta principale di Santo Agostino, quando s' entra, a man ritta (18). Il modello di terra della quale statua donò al priore di Roma de' Salviati, che lo pose in una cappella del suo palazzo sul canto della piazza di S. Pietro al principio di Borgo nuovo. Fece poi, non passò molto, per la cappella che aveva fatta fare il reverendissimo cardinale Alborense nella chiesa degli Spagnuoli in Roma sopra l' altare, una statua di marmo di braccia quattro, oltra modo lodatissima, d' un S. Iacopo, il quale ha una movenza molto graziosa, ed è condotto con perfezione e giudizio, onde gli arrecò grandissima fama; e mentre che faceva queste statue, fece la pianta e modello, e cominciò a far murare la chiesa di S. Marcello de' frati Servi, opera certo bellissima. E seguitando di essere adoperato nelle cose d' architettura, fece a M. Marco Cosci una loggia bellissima sulla strada che va da Roma a Pontemolle nella via Flaminia (19). Per la compagnia del Crocifisso della chiesa di S. Marcello fece un Crocifisso di legno da portare a processione, molto grazioso; e per Antonio cardinale di Monte cominciò una gran fabbrica alla sua vigna fuor di Roma in sull'acqua Vergine. E forse è di mano di Iacopo un molto bel ritratto di marmo di detto cardinal vecchio di Monte, che oggi è nel palazzo del signor Fabiano al Monte Sansavino sopra la porta della camera principale di sala. Fece fare ancora la casa di M. Luigi Leoni molto comoda, ed in Banchi un palazzo che è dalla casa de' Gaddi, il quale fu poi comprato da Filippo Strozzi, che certo è comodo e bellissimo e con molti ornamenti. Essendosi in questo tempo col favore di papa Leone levato su la nazione fiorentina a concorrenza de' Tedeschi e degli Spagnuoli e de' Franzesi, i quali avevano chi finito, e chi cominciato in Roma le chiese delle loro nazioni, e quelle fatte adornare, e cominciate a uffiziare solennemente, aveva chiesto di poter fare ancor essa una chiesa in quella città. Di che avendo dato ordine il papa a Lodovico Capponi, allora consolo della nazione, fu deliberato che dietro Banchi al principio di strada Iulia in sulla riva del Tevere si facesse una grandissima chiesa e si dedicasse a S. Giovanni Batista, la quale, per magnificenza, grandezza, spesa, ornamenti, e disegno quelle di tutte l' altre nazioni avanzasse. Concorrendo dunque in fare disegni per quest' opera Raffaello da Urbino, Antonio da Sangallo, e Baldassarre da Siena, ed il Sansovino, veduto che il papa ebbe i disegni di tutti, lodò, come migliore, quello del Sansovino, per avere egli, oltre all'altre cose, fatto su' quattro canti di quella chiesa per ciascun una tribuna, e nel mezzo una maggior tribuna, simile a quella pianta che Sebastiano Serlio pose nel suo secondo libro di architettura. Laonde, concorrendo col volere del papa tutti i capi della nazione fiorentina, con molto favore del Sansovino si cominciò a fondare una parte di questa chiesa, lunga tutta ventidue canne. Ma non vi

essendo spazio, e volendo pur fare la facciata di detta chiesa in sulla dirittura delle case di strada Iulia, erano necessitati entrare nel fiume del Tevere almeno quindici canne. Il che piacendo a molti, per essere maggiore spesa e più superbia il fare i fondamenti nel fiume, si mise mano a farli, e vi spesero più di quarantamila scudi (20), che sarebbono bastati a fare la metà della muraglia della chiesa. Intanto il Sansovino, che era capo di questa fabbrica, mentre che di mano in mano si fondava, cascò, e fattosi male d'importanza si fece dopo alcuni giorni portare a Fiorenza per curarsi, lasciando a quella cura, come s'è detto, per fondare il resto Antonio da Sangallo. Ma non andò molto che avendo, per la morte di Leone (21), perduto la nazione uno appoggio sì grande, ed un principe tanto splendido, si abbandonò la fabbrica per quanto durò la vita di papa Adriano VI. Creato poi Clemente, per seguitare il medesimo ordine e disegno, fu ordinato che il Sansovino ritornasse, e seguitasse quella fabbrica nel medesimo modo che l'aveva ordinata prima, e così fu rimesso mano a lavorare, ed intanto egli prese a fare la sepoltura del cardinale d'Aragona e quella del cardinale Aginense; e fatto già cominciare a lavorare i marmi per gli ornamenti, e fatti molti modelli per le figure, aveva già Roma in poter suo, e faceva molte cose per tutti quei signori, importantissime, essendo da tre pontefici stato riconosciuto, e spezialmente da papa Lione, che li donò una cavaleria di S. Pietro, la quale esso vendè nella sua malattia, dubitandosi di morire, quando Dio per castigo di quella città, e per abbassare la superbia degli abitatori di Roma permise che venisse Borbone con l'esercito a'sei giorni di maggio 1527, e che fusse messo a sacco e ferro e fuoco tutta quella città. Nella quale rovina, oltre a molti altri belli ingegni che capitarono male, fu forzato il Sansovino a partirsi di Roma con suo gran danno di Roma, ed a fuggirsi in Vinezia, per indi passare in Francia a'servigi del re, dove era già stato chiamato. Ma trattenendosi in quella città per provvedersi molte cose, che di tutte era spogliato, e mettersi a ordine, fu detto al principe Andrea Gritti, il quale era molto amico alle virtù, che quivi era Iacopo Sansovino. Onde venuto in desiderio di parlargli perchè appunto in quei giorni Domenico cardinale Grimani (22) gli aveva fatto intendere ch'e 'l Sansovino sarebbe stato a proposito per le cupole di S. Marco, loro chiesa principale, le quali dal fondamento debole, e dalla vecchiaia, e da essere male incatenate, erano tutte aperte e minacciavano rovina (23) lo fece chiamare; e dopo molte accoglienze, e lunghi ragionamenti avuti, gli disse che voleva, e

ne lo pregava, che riparasse alla rovina di queste tribune; il che promise il Sansovino di fare, e rimediarvi: e così, preso a fare quest'opera, vi fece mettere mano (24) ed accomodato tutte l'armadure di drento, e fatto travate a guisa di stelle, puntellò nel cavo del legno di mezzo tutti i legni che tenevano il cielo della tribuna, e con cortine di legnami le ricinse di dentro in guisa, che poi di fuora e con catene di ferro stringendole e rinfiancandole con altri muri, e disotto facendo nuovi fondamenti a' pilastri che le reggevano, le fortificò ed assicurò per sempre. Nel che fare fece stupire Vinezia, e restare sodisfatto non pure il Gritti, e, che fu più, a quel serenissimo senato rendè tanta chiarezza della virtù sua, che essendo (finita l'opera) morto il protomaestro de' signori procuratori di S. Marco, che è il primo luogo che danno quei signori agli ingegneri ed architetti loro, lo diedero a lui con la casa solita e con provvisione assai conveniente (25).

Entrato adunque in quell'offizio cominciò ad esercitarlo con ogni cura, così per contò delle fabbriche, come per il maneggio delle polizze e de' libri che esso teneva per esso offizio, portandosi con ogni diligenza verso le cose della chiesa di S. Marco, delle commessarie, che sono un gran numero, e di tanti altri negozj che si trattano in quella procuratia; ed usò straordinaria amorevolezza con quei signori: conciosiachè voltatosi tutto a beneficarli, e ridur le cose loro a grandezza, a bellezza; e ad ornamento della chiesa, della città, e della piazza pubblica (cosa non fatta giammai da nessuno altro in quell'offizio) diede loro diversi utili, proventi, ed entrate con le sue invenzioni, con l'accortezza del suo ingegno, e col suo pronto spirito, sempre però con poca, e con niuna spesa d'essi signori. Fra i quali un fu questo, che trovandosi l'anno 1529 fra le due colonne di piazza alcuni banchi di beccari, e fra l'una colonna e l'altra molti casotti di legno per comodo delle persone per i loro agi naturali, cosa bruttissima e vergognosa, sì per la dignità del palazzo e della piazza pubblica, sì per i forestieri che, andando a Venezia dalla parte di S. Giorgio, vedevano nel primo introito così fatta sozzura, Iacopo, mostrata al principe Gritti la onorevolezza ed utilità del suo pensiero, fece levar detti banchi e casotti, e collocando i banchi dove sono ora, è facendo alcune poste per erbaruoli accrebbe alla procuratia settecento ducati d'entrata, abbellendo in un tempo istesso la piazza e la città. Non molto dopo, veduto che nella merceria che conduce a Rialto, vicino all'oriuolo, levando via una casa che pagava di pigione ventisei ducati, sì farebbe una strada che andrebbe nella Spada-

11a, onde si sarebbono accresciute le pigioni delle case, e delle botteghe all'intorno, gettata giù la detta casa accrebbe loro cento cinquanta ducati l'anno. Oltre a ciò, posta in quel luogo la osteria del Pellegrino, ed in campo Rusolo un'altra, accrebbe quattro cento ducati. I medesimi utili diede loro nelle fabbriche in Pescaria, ed in altre diverse occasioni in più case e botteghe ed altri luoghi di quei signori in diversi tempi, di modo che, per suo conto avendo essa procurazia guadagnato d'entrata più di duemila ducati, lo ha potuto meritamente amare e tener caro (26).

Non molto dopo, per ordine de' procuratori , mise mano alla bellissima e ricchissima fabbrica della libreria rincontro al palazzo pubblico, con tanto ordine di architettura, (27) perciocchè è dorica e corintia, con tanto ordine d'intagli , di cornici, di colonne, di capitelli, e di mezze figure per tutta l'opera, che è una maraviglia; e tutto senza risparmio nessuno di spesa: perciocchè è piena di pavimenti ricchissimi , di stucchi, di istorie per le sale di quel luogo, e scale pubbliche adornate di varie pitture, come s'è ragionato nella vita di Battista Franco, oltre alle comodità e ricchi ornamenti che ha nell'entrata della porta principale, che rendono e maestà e grandezza, mostrando la virtù del Sansovino. Il qual modo di fare fu cagione che in quella città, nella quale fino allora non era entrato mai modo se non di fare le case ed i palazzi loro con un medesimo ordine , seguitando ciascuno sempre le medesime cose con la medesima misura ed usanza vecchia, senza variar secondo il sito che si trovavano, o secondo la comodità, fu cagione, dico, che si cominciassero a fabbricare con nuovi disegni e con migliore ordine, e secondo l'antica disciplina di Vitruvio, le cose pubbliche e le private. La quale opera, per giudicio degl'intendenti e che hanno veduto molte parti del mondo, è senza pari alcuno. Fece poi il palazzo di M. Giovanni Delfino, posto di là da Rialto sul canal grande dirimpetto alla riva del ferro, con spesa di trentamila ducati. (28) Fece parimente quello di M. Lionardo Moro a S. Girolamo, di molta valuta, e che somiglia quasi ad un castello. E fece il palazzo di M. Luigi de' Garzoni più largo per ogni verso che non è il fontico de' Tedeschi tredici passa, con tante comodità che l'acqua corre per tutto il palazzo , ornato da quattro figure bellissime del Sansovino, il quale palazzo è a Ponte Casale in contado. Ma bellissimo è il palazzo di M. Giorgio Cornaro (29) sul canal grande , il quale , senza alcun dubbio trapassando gli altri di comodo e di maestà e grandezza, è riputato il più bello che sia forse in Italia. Fabbricò anco (lasciando stare il ragionar delle cose pri-

vate) la scuola o fraternita della Misericordia, opera grandissima e di spesa di cento trenta mila scudi, la quale, quando si metta a fine, riuscirà il più superbo edifizio d'Italia. Ed è opera sua la chiesa di S. Francesco della Vigna, dove stanno i frati de' Zoccoli, opera grandissima e d'importanza. Ma la facciata fu di un altro maestro. (30) La loggia intorno al campanile di S. Marco d'ordine corinto fu di suo disegno , con ornamento ricchissimo di colonne, e con quattro nicchie, nelle quali sono quattro figure, grandi poco meno del naturale, di bronzo, e di somma bellezza, e sono di sua mano, e con diverse istorie e figure di basso rilievo. E fa questa opera una bellissima basa al detto campanile, il quale è largo, una delle facce, piedi trentacinque, e tanto in circa è l'ornamento del Sansovino, ed alto, da terra fino alla cornice dove sono le finestre delle campane, piedi cento sessanta, e dal piano di detta cornice fino all'altra di sopra, dove è il corridore, sono piedi venticinque, e l'altro dado di sopra è alto piedi ventotto e mezzo. E da questo piano dal corridore fino alla piramide sono piedi sessanta , in cima della quale punta, il quadricello, sopra il quale posa l'angelo, è alto piedi sei, ed il detto angelo, che gira ad ogni vento, è alto dieci piedi: di modo che tutta l'altezza viene ad essere piedi dugento novantadue.

Ma bellissimo, ricchissimo, e fortissimo edificio de' suoi è la Zecca di Venezia, tutta di ferro e di pietra: perciocchè non vi è pure un pezzo di legno, per assicurarla del tutto dal fuoco. Ed è spartita dentro con tant'ordine e comodità per servizio di tanti manifattori, che non è in luogo nessuno del mondo uno erario tanto bene ordinato, nè con maggior fortezza di quello, il quale fabbricò tutto d'ordine rustico molto bello; il qual modo, non sì essendo usato prima in quella città, rese maraviglia assai agli uomini di quel luogo. Si vede anco di suo la chiesa di Santo Spirito nelle lagune, d'opera molto vaga e gentile (31) ; ed in Venezia dà splendore alla piazza la facciata di S. Gimignano (32), e nella mercería la facciata di S. Giuliano, ed in S. Salvador la ricchissima sepoltura del principe Francesco Veniero. Fece medesimamente a Rialto sul canal grande le fabbriche nuove delle volte, con tanto disegno, che vi si riduce quasi ogni giorno un mercato molto comodo di terrieri e d'altre genti che concorrono in quella città. Ma molto mirabil cosa e nuova fu quella ch'esso fece per li Tiepoli alla Misericordia; perchè, avendo essi un gran palazzo sul canale con molte stanze reali, ed essendo il tutto mal fondato nella predetta acqua, onde si poteva credere che in pochi anni quell'edifizio andasse per terra, il Sansovino rifece disotto

al palazzo tutte le fondamenta nel canale di grossissime pietre, sostenendo la casa in piedi con puntellature maravigliose, ed abitando i padroni in casa con ogni sicurezza.

Nè per questo, mentre che ha atteso a tante fabbriche, ha mai restato che per suo diletto non abbia fatto giornalmente opere grandissime e belle di scultura, di marmo, e di bronzo(33). Sopra la pila dell' acqua santa ne' frati della Ca grande è di sua mano una statua fatta di marmo per un S. Giovanni Battista, molto bella e lodatissima.

A Padova alla cappella del Santo è una storia grande di marmo, di mano del medesimo, di figure di mezzo rilievo, bellissime, d' un miracolo di S. Antonio di Padova, la quale in quel luogo è stimata assai(34). All' entrare delle scale del palazzo di S. Marco fa tuttavia di marmo in forma di due giganti bellissimi, di braccia sette l'uno, un Nettuno ed un Marte, mostrando le forze che ha in terra ed in mare quella serenissima repubblica. Fece una bellissima statua d'un Ercole al duca di Ferrara, e nella chiesa di S. Marco fece sei storie di bronzo di mezzo rilievo, alte un braccio e lunghe uno e mezzo, per mettere a un pergamo, con istorie di quello evangelista, tenute molto in pregio per la varietà loro(35). E sopra la porta del medesimo S. Marco fatte una nostra Donna di marmo, grande quanto il naturale, tenuta cosa bellissima; e alla porta della sagrestia di detto loco è di sua mano la porta di bronzo, divisa in due parti bellissime, e con istorie di Gesù Cristo, tutte di mezzo rilievo e lavorate eccellentissimamente(36); e sopra la porta dell'arsenale ha fatto una bellissima nostra Donna di marmo, che tiene il figliuolo in collo. Le quali tutte opere non solo hanno illustrato ed adornato quella repubblica, ma hanno fatto conoscere giornalmente il Sansovino per eccellentissimo artefice, ed amare ed onorare dalla magnificenza e liberalità di que'signori, e parimente dagli altri artefici, referendosi a lui tutto quello di scultura ed architettura che è stato in quella città al suo tempo operato. E nel vero ha meritato l'eccellenza di Iacopo essere tenuta nel primo grado in quella città fra gli artefici del disegno, e che la sua virtù sia stata amata ed osservata universalmente dai nobili e dai plebei. Perciocchè oltre all'altre cose, egli ha, come, s'è detto, fatto il suo sapere e giudicio che si è quasi del tutto rinovata quella città, ed imparato il vero e buon modo di fabbricare (37). Si veggono anco tre sue bellissime figure di stucco nelle mani di suo figliuolo, l'una è un Laocoonte, l'altra una Venere in piede, è la terza una madonna con molti putti attorno: le quali figure sono tanto rare, che in Venezia non si vede altrettanto. Ha

anco il detto in disegno sessanta piante di tempj e di chiese di sua invenzione, così eccellenti, che, dagli antichi in quà, non si può vedere nè le meglio pensate; nè le più belle d' esse, le quali ho udito che suo figliuolo darà in luce a giovamento del mondo, e di già ne ha fatti intagliare alcuni pezzi, accompagnandoli con disegni di tante fatiche illustri, che sono da lui state ordinate in diversi luoghi d' Italia.

Con tutto ciò occupato come s'è detto, in tanti maneggi di cose pubbliche e private, così nella città come fuori(perchè anco de'forestieri correvano a lui per modelli e disegni di fabbriche, o per figure, o per consiglio, come fece il duca di Ferrara che ebbe uno Ercole in forma di gigante, il duca di Mantova, e quello d'Urbino) fu sempre prontissimo al servizio proprio e particolare di ciascuno di essi signori procuratori, i quali, prevalendosi di lui così in Venezia come altrove, non facendo cosa alcuna senza suo aiuto o consiglio, l'adoperarono continovamente, non pur per loro, ma per i loro amici e parenti, senza alcun premio, consentendo esso di sopportar ogni disagio e fatica per satisfarli. Ma sopra tutto fu grandemente amato e prezzato senza fine dal principe Gritti, vago de' belli intelletti, da M. Vettorio Grimani fratello del cardinale, e da M. Giovanni da Legge, il Cavaliere, tutti procuratori, e da M. Marcantonio Giustigniano, che lo conobbe in Roma: perciocchè questi uomini illustri e di grande spirito, e d' animo veramente reale, essendo pratichi delle cose del mondo, ed avendo piena notizia dell' arti nobili ed eccellenti, tosto conobbero il suo valore, e quanto egli fosse da esser tenuto caro e stimato: e facendone quel capitale che si conviene dicevano (accordandosi in questo con tutta la città) che quella procurazia non ebbe nè arebbe mai per alcun tempo un altro suo pari, sapendo essi molto bene quanto il suo nome fosse celebre e chiaro in Fiorenza, in Roma, e per tutta Italia presso agli uomini ed a' principi di intelletto, e tenendo per fermo ognuno che non solo esso, ma i suoi posteri e discendenti, meritassino per sempre di esser beneficati per la virtù sua singolare.

Era Iacopo, quanto al corpo, di statura comune, non punto grasso, ed andava diritto con la persona. Fu di color bianco, con barba rossa, e nella sua gioventù molto bello e grazioso anco fu amato assai da diverse donne di qualche importanza. Venuto poi vecchio, aveva presenza veneranda, con bella barba bianca, e camminava come un giovane, di modo che, essendo pervenuto all' età di novantatre anni, era gagliardissimo e sano;

e vedeva senza occhiali ogni minima cosa, per lontana ch' ella si fosse, e scrivendo stava col capo alto, non s' appoggiando punto, secondo il costume degli altri. Si dilettò di vestire onoratamente, e fu sempre politissimo della persona, piacendoli tuttavia le femmine fino all' ultima sua vecchiezza: delle quali si contentava assai il ragionarne. Nella sua gioventù non fu molto sano per i disordini, ma fatto vecchio non sentì mai male alcuno; onde per lo spazio di cinquanta anni, quantunque talvolta si sentisse indisposto, non volle servirsi di medico alcuno, anzi essendo caduto apopletico, la quarta volta nell' età di ottantaquattro anni, si riebbe col starsene solamente due mesi nel letto in luogo oscurissimo e caldo, sprezzando le medicine. Aveva così buono lo stomaco che non si guardava da cosa alcuna, non facendo distinzione più da un buon cibo che da un altro nocivo; e la state viveva quasi di frutti soli, mangiando bene spesso fino a tre citriuoli per volta, e mezzo cedro, nell' ultima sua vecchiezza. Quanto alle qualità dell' animo fu molto prudente, ed antivedeva nelle materie le cose future contrappesandole con le passate, sollecito ne' suoi negozj, non riguardando a fatica veruna, e non lasciò mai le faccende per seguire i piaceri. Discorreva bene, e con molte parole, sopra qual si voglia cosa ch' esso intendesse, dando di molti esempi con molta grazia. Onde per questo fu grato assai a' grandi, a' piccioli, ed agli amici. E nell' ultima età sua aveva la memoria verdissima, e si ricordava minutamente della sua fanciullezza, del sacco di Roma, e di molte cose prospere ed avverse ch' egli provò ne' suoi tempi. Era animoso, e da giovane ebbe diletto di concorrere co' maggiori di lui: perchè esso diceva che a contender co' grandi si avanza, ma co' piccioli si discapita. Stimò l' onore sopra tutte le cose del mondo, onde ne' suoi affari fu lealissimo uomo e d' una parola, e tanto d' animo intero, che non lo arebbe contaminato qual si voglia gran cosa, sì come ne fu fatto più volte prova dai suoi signori, i quali, per questo e per altre sue qualità, lo tennero, non come protomastro o ministro loro, ma come padre e fratello, onorandolo per la bontà sua, non punto finta, ma naturale. Fu liberale con ognuno, e tanto amorevole a' suoi parenti, che, per aiutar loro, privò se medesimo di molte comodità, vivendo esso però tuttavia con onore, e con riputazione, come quello ch' era riguardato da ognuno. Si lasciava talora vincer dall' ira, la quale era in lui grandissima, ma gli passava tosto: e bene spesso, con quattro parole umili, gli si facevano venire le lacrime agli occhi. Amò fuor di modo l' arte della scultura, e l'amò tanto,

che, acciò ch' ella largamente si potesse in più parti diffondere, allevò molti discepoli, facendo quasi un seminario in Italia di quell' arte: fra' quali furono di gran nome Niccolò Tribolo ed il Solosmeo Fiorentini, Danese Cattaneo da Carrara Toscano di somma eccellenza, oltre alla scultura, nella poesia, Girolamo da Ferrara, Iacopo Colonna Viniziano, Luca Lancia da Napoli, Tiziano da Padova, Pietro da Salò, Bartolommeo Ammannati Fiorentino, al presente scultore e protomastro del gran duca di Toscana; ed ultimamente Alessandro Vittoria da Trento, rarissimo ne' ritratti di marmo, ed Iacopo de' Medici Bresciano (38). I quali, rinnovando la memoria dell' eccellenza del maestro loro, col loro ingegno hanno operato in diverse città molte cose onorate. Fu stimato molto da' principi, fra' quali Alessandro de' Medici duca di Fiorenza volle il suo giudizio nel farsi della cittadella in Fiorenza. Ed il duca Cosimo l' anno quaranta, essendo il Sansovino andato alla patria per suoi negozj, lo ricercò, non pur del parer suo nella predetta fortezza, ma s' ingegnò di ridurlo al suo stipendio offerendoli grossa provvisione. Ed il duca Ercole di Ferrara, nel ritorno suo da Fiorenza, lo ritenne appresso di lui, e, propostoli diverse condizioni, fece ogni prova perchè stesse in Ferrara: ma egli che s' era usato in Venezia, e trovandosi comodo in quella città, dove era vivuto gran parte del tempo suo, ed amando singolarmente i procuratori, da' quali era tanto onorato, non volle acconsentire ad alcuno. Fu parimente chiamato da papa Paolo terzo in luogo d' Antonio da San Gallo, per preporlo alla cura di S. Pietro, ed in ciò s' adoperò molto monsignor della Casa, ch' era allora legato in Vinezia: ma tutto fu vano, perchè egli diceva che non era da cambiar lo stato del vivere in una repubblica a quello di ritrovarsi sotto un principe assoluto. Il re Filippo di Spagna, passando in Germania, lo accarezzò assai in Peschiera, dove esso era andato per vederlo. Fu desideroso della gloria oltre modo; e per cagion di quella spendeva del suo proprio per altri, non senza notabil danno de' suoi discendenti, pur che, restasse memoria di lui. Dicono gli intendenti, che quantunque cedesse a Michelagnolo, però fu suo superiore in alcune cose; perciocchè nel fare de' panni, e ne' putti, e nell' arie delle donne, Iacopo non ebbe alcun pari: con ciò sia che i suoi panni nel marmo erano sottilissimi, ben condotti, con belle piegone, e con falde che mostravano il vestito ed il nudo; i suoi putti gli faceva morbidi, teneri, senza quei muscoli che hanno gli adulti, con le braccette e con le gambe di carne, in tanto che non erano

punto differenti dal vivo. L' arie delle donne erano dolci e vaghe, e tanto graziose, che nulla più, sì come pubblicamente si vede in diverse Madonne fatte da lui, di marmo e di bassi rilievi, in più luoghi, e nelle sue Veneri ed in altre figure. Ora questo uomo così fatto celebre nella scultura, e nell' architettura singolarissimo, essendo vissuto in grazia degli uomini e di Dio, che gli concesse la virtù che lo fece risplendere come s' è detto, pervenuto alla età di novantatre anni, sentendosi alquanto stracco della persona, si mise nel letto per riposarsi; nel quale, stato senza male di sorte alcuna (ancora che s' ingegnasse di levarsi e vestirsi come sano) per lo spazio di un mese e mezzo, mancando a poco a poco, volle i sacramenti della chiesa; li quali avuti, sperando pur esso tuttavia di viver ancora qualche anno, si morì per risoluzione a' 2 di Novembre l' anno 1570; ed ancora che esso per la vecchiezza avesse compito l'uffizio della natura, tuttavia rincrebbe a tutta Venezia. Lasciò dopo lui Francesco suo figliuolo nato in Roma l' anno 1521, uomo di lettere, così di leggi come di umanità, del quale esso vide tre nipoti, un maschio chiamato, come l' avolo, Iacopo, e due femmine, l' una detta Fiorenza, che si morì con suo grandissimo affanno e dolore, e l' altra Aurora. Fu il suo corpo portato con molto onore a S. Gimignano nella sua cappella (39), dove dal figliuolo gli fu posta la statua di marmo, fatta da lui mentre ch' esso viveva (40), con l' infrascritto epitaffio per memoria di tanta virtù:

IACOBO SANSOVINO FLORENTINO P. QUI ROMAE IVLIO II. LEONI X. CLEMENTI VII. PONT. MAX. MAXIME GRATVS, VENETIIS ARCHITECTVRAE SCVLPTVRAEQVE INTERMORTVVM DECVS, PRIMVS EXCITAVIT, QVIQVE A SENATV OB' EXIMIAM VIRTVTEM LIBERALITER HONESTATVS, SVMMO CIVITATIS MOERORE DECESSIT, FRANCISCVS F. HOC MON. P. VIXIT ANN. XCIII. OB. V. CAL. DEC. MDLXX.

Celebrò parimente il suo funerale in pubblico a' Frari la nazione fiorentina con apparato di qualche importanza, e fu detta l' orazione da M. Camillo Buonpigli, eccellente uomo (41).

Ha avuto il Sansovino molti discepoli. In Fiorenza Niccolò detto il Tribolo, come s' è detto (42), il Solosmeo da Settignano, che finì, dalle figure grandi in fuori, tutta la sepoltura di marmo che è a monte Casino, dove è il corpo di Piero de' Medici, che affogò nel fiume del Garigliano (43). Similmente è stato suo discepolo Girolamo da Ferrara, detto

il Lombardo del quale s' è ragionato nella Vita di Benvenuto Garofalo Ferrarese, e il quale e dal primo Sansovino e da questo secondo ha imparato l' arte di maniera, che oltre alle cose di Loreto, delle quali si è favellato, e di marmo e di bronzo ha in Venezia molte opere lavorato. Costui se bene capitò sotto il Sansovino d' età di trenta anni e con poco disegno, ancorchè avesse innanzi lavorato di scultura alcune cose, essendo piuttosto uomo di lettere e di corte che scultore, attese nondimeno di maniera, che in pochi anni fece quel profitto che si vede nelle sue opere di mezzo rilievo, che sono nelle fabbriche della libreria e loggia del campanile di S. Marco, nelle quali opere si portò tanto bene, che potè poi far da sè solo le statue di marmo de' profeti che lavorò, come si disse, alla madonna di Loreto.

Fu ancora discepolo del Sansovino Iacopo Colonna, che morì a Bologna già trenta anni sono lavorando un' opera d' importanza. Costui fece in Venezia nella chiesa di S. Salvadore un S. Girolamo di marmo ignudo, che si vede ancora in una nicchia intorno all' organo, che fu bella figura e molto lodata; e a Santa Croce della Giudecca, fece un Cristo, pure ignudo di marmo, che mostra le piaghe, con bello artifizio(44) e parimente a S. Giovanni Nuovo tre figure S. Dorotea, S. Lucia, S. Caterina, e in Santa Marina si vede di sua mano un cavallo con un capitano armato sopra; le quali opere possono stare al pari con quante ne sono in Venezia. In Padova nella chiesa di S. Antonio fece di stucco detto Santo e San Bernardino vestiti. Della medesima materia fece a messer Luigi Cornaro una Minerva, una Venere, e una Diana, maggiori del naturale e tutte tonde. Di marmo un Mercurio, e di terra cotta un Marzio ignudo e giovinetto, che si cava una spina d' un piè, anzi mostrando averla cavata, tiene con una mano il piè, guardando la ferita, e con l' altra pare che voglia nettare la ferita con un panno; la quale opera perchè è la migliore che mai facesse costui, disegna il detto messer Luigi farla gettare di bronzo. Al medesimo fece un altro Mercurio di pietra, il quale fu poi donato al Duca Federigo di Mantova.

Fu parimente discepolo del Sansovino Tiziano da Padova (45) scultore, il quale nella loggia del campanile di San Marco di Venezia scolpì di marmo alcune figurette, e nella chiesa del medesimo San Marco si vede pur da lui scolpito e gettato di bronzo un bello e gran coperchio di pila di bronzo nella cappella di San Giovanni. Aveva costui fatto la statua d' un San Giovanni, nel quale sono i quattro Evangelisti e quattro storie di San Giovanni con bello artifizio per gettarla di

bronzo; ma morendosi d'anni trentacinque, rimase il mondo privo di un eccellente e valoroso artefice. È di mano di costui la volta della cappella di S. Antonio da Padova con molto ricco partimento di stucco. Aveva cominciato per la medesima un serraglio di cinque archi di bronzo, che erano pieni di storie di quel Santo, con altre figure di mezzo e basso rilievo; ma rimase anco questo per la sua morte imperfetto, e per discordia di coloro che avevano cura di farlo fare; e n' erano già stati gettati molti altri, quando costui si morì, e rimase per le dette cagioni ogni cosa addietro. Il medesimo Tiziano quando il Vasari fece il già detto apparato per i Signori della Compagnia della Calza in Canareio, fece in quello alcune statue di terra e molti Termini; e fu molte volte adoperato in ornamenti di scene, teatri, archi, ed altre cose simili con suo molto onore, avendo fatto cose tutte piene d'invenzioni, capricci, e varietà, e sopra tutto con molta prestezza.

Pietro da Salò fu anch' egli discepolo del Sansovino, e avendo durato a intagliare fogliami infino alla sua età di trent' anni, finalmente aiutato dal Sansovino che gl' insegnò, si diede a fare figure di marmo; nel che si compiacque e studiò di maniera, che in due anni faceva da se; come ne fanno fede alcune opere assai buone, che di sua mano sono nella tribuna di San Marco, e la statua d' un Marte maggiore del naturale, che è nella facciata del palazzo pubblico; la qual statua è in compagnia di tre altre di mano di buoni artefici. Fece ancora nelle stanze del Consiglio de' Dieci due figure, una di maschio e l'altra di femmina, in compagnia d' altre due fatte dal Danese Cataneo scultore di somma lode; il quale, come si dirà, fu anch'egli discepolo del Sansovino; le quali figure sono per ornamento d'un cammino. Fece oltre ciò Pietro tre figure, che sono a Santo Antonio maggiori del vivo e tutte tonde, e sono una Giustizia, una Fortezza, e la statua d'un capitano generale dell' armata Veneziana, condotte con buona pratica (46). Fece ancora la statua d' una Giustizia, che ha bella attitudine e buon disegno, posta sopra una colonna nella piazza di Murano; e un' altra nella piazza del Rialto di Venezia per sostegno di quella pietra, dove si fanno i bandi pubblici, che si chiama il Gobbo di Rialto; le quali opere hanno fatto costui conoscere per bonissimo scultore. In Padova nel Santo fece una Tetide molto bella, e un Bacco che preme un grappolo d'uva in una tazza; e questa, la quale fu la più difficile figura che mai facesse e la migliore, morendo lasso a' suoi figliuoli, che l' hanno ancora in casa per venderla a chi meglio conoscerà e pagherà le fatiche che in quella fece il loro padre.

Fu parimente discepolo di Iacopo Alessandro Vittoria (47) da Trento, scultore molto eccellente e amicissimo degli studj, il quale con bellissima maniera ha mostro in molte cose che ha fatto, così di stucco come di marmo, vivezza d'ingegno e bella maniera, e che le sue' opere sono da essere tenute in pregio. E di mano di costui sono in Venezia alla porta principale della libreria di San Marco due femminone di pietra alte palmi 10. l'una, che sono molto belle, graziose, e da esser molto lodate. Ha fatto nel Santo di Padova alla sepoltura Contarina quattro figure, duoi schiavi ovvero prigioni con una Fama ed una Tetis tutte di pietra, e un angiolo piedi 10 alto, il quale è stato posto sopra il campanile del Duomo di Verona, che è molto bella statua; e in Dalmazia mandò pure di pietra quattro apostoli nel Duomo di Treu, alti cinque piedi l' uno. Fece ancora alcune figure d' argento per la scuola di S. Giovanni Evangelista di Venezia, molto graziose, le quali erano tutte di tondo rilievo, e un S. Teodoro d' argento di piedi due tutto tondo. Lavorò di marmo nella cappella Grimana a S. Sebastiano due' figure alte tre piedi l'una, e appresso fece una Pietà con due figure di pietra tenute buone, che sono a S. Salvadore in Venezia. Fece un Mercurio al pergamo di palazzo di S. Marco, che risponde sopra la piazza, tenuto buona figura; e a San Francesco della Vigna, fece tre figure grandi quanto il naturale tutte di pietra molto belle, graziose, e ben condotte, Sant'Antonio, San Sebastiano, e San Rocco; e nella chiesa de' Crocicchieri fece di stucco due figure alte sei piedi l'una, poste all'altare maggiore, molto belle; e della medesima materia fece, come già s'è detto, tutti gli ornamenti che sono nelle volte delle scale nuove del palazzo di S. Marco con varj partimenti di stucchi; dove Battista Franco dipinse poi ne' vani, dove sono le storie, le figure, e le grottesche che vi sono. Parimente fece Alessandro quelle delle scale della libreria di San Marco, tutte opere di gran fattura; e ne' Frati minori una cappella, e nella tavola di marmo, che è bellissima e grandissima, l'Assunzione della nostra Donna di mezzo rilievo con cinque figurone a basso, che hanno del grande e son fatte con bella maniera, grave, e bello andare di panni, e condotte con diligenza; le quali figure di marmo sono S. Geronimo, S. Gio. Battista, S. Pietro, Sant' Andrea, e San Leonardo, alte sei piedi l' una e le migliori di quante opere ha fatto infin' a ora. Nel finimento di questa cappella sul frontespizio sono due figure pure di marmo molto graziose e alte otto piedi l' una. Il

medesimo Vittoria ha fatto molti ritratti di marmo, e bellissime teste e somigliano, cioè quella del Signor Gio. Battista Feredo posta nella chiesa di Santo Stefano, quella di Camillo Trevisano oratore posta nella chiesa di S. Giovanni e Polo, il clarissimo Marc' Antonio Grimani, anch' egli posto nella chiesa di San Sebastiano, e in S. Gimignano il piovano di detta chiesa. Ha parimente ritratto messer Andrea Loredano, Messer Priano da Lagie, e due fratelli da Ca Pellegrini oratori, cioè messer Vincenzio, e messer Gio. Battista; e perchè il Vittoria è giovane e lavora volentieri, virtuoso, affabile, desideroso d'acquistare nome e fama, ed insomma gentilissimo, si può credere che vivendo si abbia a vedere di lui ogni giorno bellissime opere e degne del suo cognome Vittoria, e che vivendo abbia a essere eccellentissimo scultore, e meritare sopra gli altri di quel paese la palma.

Ecci ancora un Tommaso da Lugano scultore, che è stato anch' egli molti anni col Sansovino, ed ha fatto con lo scarpello molte figure nella libreria di San Marco in compagnia d'altri, come s'è detto, e molto belle: e poi partito dal Sansovino, ha fatto da se una nostra Donna col Fanciullo in braccio e a'piedi San Giovaniullo, che sono figure tutte e tre di sì bella forma, attitudine, e maniera, che possono stare fra tutte l'altre statue moderne belle che sono in Venezia; la quale opera è posta nella chiesa di S. Bastiano. E una testa di Carlo V. Imperatore, la quale fece costui di marmo dal mezzo in su, è stata tenuta cosa maravigliosa, e fu molto grata a Sua Maestà. Ma perchè Tommaso si è dilettato piuttosto di lavorare di stucco che di marmo o bronzo, sono di sua mano infinite bellissime figure e opere fatte da lui di cotal materia in casa di diversi gentiluomini di Venezia: e questo basti avere detto di lui.

Finalmente de'Lombardi ci resta a far memoria di Iacopo Bresciano giovane di 24 anni che s'è partito non è molto dal Sansovino, e il quale ha dato saggio a Venezia in molti anni che v'è stato di essere ingegnoso, e di dovere riuscire eccellente, come poi è riuscito nell' opere che ha fatto in Brescia sua patria, e particolarmente nel palazzo pubblico; ma se studia e vive, si vedranno anco di sua mano cose maggiori e migliori, essendo spiritoso e di bellissimo ingegno.

De' nostri Toscani è stato discepolo del Sansovino Bartolommeo Ammannati Fiorentino (48), del quale in molti luoghi di quest'Opera s'è già fatto memoria. Costui, dico, lavorò sotto il Sansovino in Venezia (49), e poi in Padova per messer Marco da Mantova eccellentissimo dottore di medicina (50), in

casa del quale fece un grandissimo gigante nel suo cortile di un pezzo di pietra, e la sua sepoltura con molte statue. Dopo venuto l'Ammannato a Roma l'anno 1550., gli furono allogate da Giorgio Vasari quattro statue di braccia quattro l'una di marmo per la sepoltura del cardinale de'Monti vecchio, la quale Papa Giulio III. aveva allogata a esso Giorgio nella chiesa di S. Pietro a Montorio, le quali statue furono tenute molto belle: perchè avendogli il Vasari posto amore, lo fece conoscere al detto Giulio III. il quale avendo ordinato quello che fusse da fare, lo fece mettere in opera, e così ambidue, cioè il Vasari e l'Ammannato per un pezzo lavorarono insieme alla vigna. Ma non molto dopo che il Vasari fu venuto a servire il Duca Cosimo a Fiorenza essendo morto il detto papa, l'Ammannato che si trovava senza lavoro, e in Roma da quel Pontefice essere male stato soddisfatto delle sue fatiche, scrisse al Vasari pregandolo, che come l'aveva ajutato in Roma, così volesse ajutarlo in Fiorenza appresso al Duca. Onde il Vasari adoperandosi in ciò caldamente, lo condusse al servizio di sua Eccellenza, per cui ha molte statue di marmo e di bronzo, che ancora non sono in opera, lavorate. Per lo giardino di Castello ha fatto due figure di bronzo maggiori del vivo, cioè Ercole che fa scoppiare Anteo, al quale Anteo invece dello spirito esce acqua in gran copia per bocca. Finalmente ha condotto l'Ammannato il colosso di Nettuno di marmo che è in piazza alto braccia dieci e mezzo. Ma perchè l'opera della fonte a cui ha stare in mezzo il detto Nettuno non è finita, non ne dirò altro. Il medesimo Ammannato, come architetto, attende con suo molto onore e lode alla fabbrica de'Pitti, nella quale opera ha grande occasione di mostrare la virtù e grandezza dell' animo suo e la magnificenza e grande animo del Duca Cosimo. Direi molti particolari di questo scultore, ma perchè mi è amico, ed altri secondo che intendo scrive le cose sue (51), non dirò altro, per non metter mano a quello che da altri sia meglio che io forse non saprei, raccontato.

Restaci per ultimo de'discepoli del Sansovino a far menzione del Danese Cataneo (52) scultore da Carrara, il quale essendo anco piccol fanciullo, stette con esso lui a Venezia; e partitosi d'anni 19. dal detto suo maestro, fece da per se in S. Marco un fanciullo di marmo e un S. Lorenzo nella chiesa de'frati minori, a S. Salvadore un altro fanciullo di marmo, e a S. Giovanni e Polo la statua d'un Bacco ignudo che preme un grappolo d'uva d'una vite che s'aggira intorno a un tronco che ha dietro alle gambe, la quale statua è oggi in casa de' Mozzanighi di S.

Barnaba. Ha lavorato molte figure per la libreria di S. Marco e per la loggia del campanile insieme con altri, de' quali si è di sopra favellato, e oltre le dette, quelle due che già si disse essere nelle stanze del Consiglio dei Dieci. Ritrasse di marmo il Cardinal Bembo e il Contarino capitan generale dell'armata Veneziana, i quali ambidue sono in Sant'Antonio di Padova con belli e ricchi ornamenti attorno (53); e nella medesima città di Padova in S. Giovanni di Verdara è di mano del medesimo il ritratto di messer Girolamo Gigante jureconsulto dottissimo. A Venezia ha fatto in Sant'Antonio della Giudecca il ritratto naturalissimo del Giustiniano luogotenente del Granmastro di Malta, e quello del Tiepolo stato tre volte Generale, ma queste non sono anco state messe a i luoghi loro. Ma la maggior opera e più segnalata che abbia fatta il Danese è stata in Verona a S. Anastasia una cappella di marmi ricca e con figure grandi al Signor Ercole Fregoso in memoria del Signor Jano, già Signor di Genova, e poi capitano generale de' Veneziani, al servizio de' quali morì. Quest'opera è d'ordine Corintio in guisa d'arco trionfale e divisa da quattro gran colonne tonde striate con i capitelli a foglie d'oliva che posano sopra un basamento di conveniente altezza, facendo il vano del mezzo largo una volta più che uno di quelli dalle bande, con un arco fra le colonne, sopra il quale posa in su' capitelli l'architrave e la cornice, e nel mezzo dentro all'arco un ornamento molto bello di pilastri con cornice e frontespizio, col campo d'una tavola di paragone nero bellissimo, dov'è la statua d'un Cristo ignudo maggior del vivo tutta tonda e molto buona figura, la quale statua sta in atto di mostrare le sue piaghe con un pezzo di panno rilegato ne i fianchi fra le gambe e sino in terra. Sopra gli angoli dell'arco sono segni della sua passione, e tra le due colonne che sono dal lato destro sta sopra un basamento una statua tutta tonda fatta per il Sig. Jano Fregoso tutta armata all'antica, salvo che mostra le braccia e le gambe nude, e tiene la man manca sopra il pomo della spada che ha cinta, e con la destra il bastone di Generale, avendo dietro per investitura che va dietro alle colonne una Minerva di mezzo rilievo, che stando in aria tiene con una mano una bacchetta ducale come quella de'Dogi di Venezia, e con l'altra una bandiera dentrovi l'insegna di S. Marco; e tra l'altre due colonne nell'altra investitura è la Virtù militare armata col cimiero in capo con il sempreivo sopra e con l'impresa nella corazza d'uno ermellino che sta sopra uno scoglio circondato dal fango con lettere che dicono *Potius mori quam foedari*, e con l'insegna Fregosa, e

sopra è una Vittoria con una ghirlanda di lauro e una palma nelle mani. Sopra la colonna, architrave, fregio, cornice è un altro ordine di pilastri, sopra le cimase de' quali stanno due figure di marmo tonde e due trofei pur tondi e della grandezza delle altre figure. Di queste due statue una è la Fama in atto di levarsi a volo, accennando con la man dritta al Cielo e con una tromba che suona; e questa ha sottili e bellissimi panni attorno, e tutto il resto ignuda; e l'altra è fatta per l'Eternità, la quale è vestita con abito più grave e sta in maestà, tenendo nella man manca un cerchio dove ella guarda, e con la destra piglia un lembo di panno dentrovi palle che denotano varj secoli, con la sfera celeste cinta dalla serpe che con la bocca piglia la coda. Nello spazio del mezzo sopra il cornicione, che fa fare e mette in mezzo queste due parti, sono tre scaglioni dove seggono due putti grandi e ignudi, i quali tengono un grande scudo con l'elmo sopra, dentrovi l'insegna Fregosa, e sotto i detti scalini è di paragone un epitaffio di lettere grandi dorate: la quale tutta opera è veramente degna d'esser lodata, avendola il Danese condotta con molta diligenza, e dato bella proporzione e grazia a quel componimento e fatto con grande studio ciascuna figura. È il Danese non pure, come s'è detto, eccellente scultore, ma anco buono e molto lodato poeta, come l'opere sue dimostrano apertamente; onde ha sempre praticato e avuto stretta amicizia con i maggiori uomini e più virtuosi dell'età nostra; e di ciò anco sia argomento questa detta opera da lui stata fatta molto poeticamente. È di mano del Danese nel cortile della zecca di Venezia sopra l'ornamento del pozzo la statua del Sole ignuda, in cambio della quale vi volevano quei Signori una Giustizia, ma il Danese considerò che in quel luogo il Sole era più a proposito. Questa ha una verga d'oro nella mano manca e uno scettro nella destra, a sommo al quale fece un occhio e i razzi solari attorno alla testa, e sopra la palla del mondo circondata dalla serpe che si tiene in bocca la coda, con alcuni monticelli d'oro per detta palla generati da lui. Arebbevi voluto fare il Danese due altre statue, e quella della Luna per l'argento e quella del Sole per l'oro e un'altra per lo rame; ma bastò a quei Signori che vi fosse quella dell'oro, come del più perfetto di tutti gli altri metalli. Ha cominciato il medesimo Danese un'altra opera in memoria del Principe Loredano Doge di Venezia, nella quale si spera che di gran lunga abbia a passare d'invenzione e capriccio tutte l'altre sue cose, la quale opera dee esser posta nella chiesa di S. Giovanni e Polo di Venezia. Ma

perchè costui vive (54) e va tuttavia lavorando a benefizio del mondo e dell'arte, non dirò altro di lui, nè d'altri discepoli del Sansovino. Non lascerò già di dire brevemente d'alcuni altri eccellenti artefici scultori e pittori di quelle parti di Venezia con l'occasione dei sopraddetti, per porre fine a ragionare di loro in questa vita del Sansovino.

Ha dunque avuto Vicenza in diversi tempi ancor essa scultori pittori e architetti, d'una parte de'quali si fece memoria nella vita di Vittore Scarpaccia, e massimamente di quei che fiorirono al tempo del Mantegna e che da lui impararono a disegnare, come furono Bartolommeo Montagna (55), Francesco Veruzio (56), e Giovanni Speranza (57) pittori, di mano de'quali sono molte pitture sparse per Vicenza. Ora nella medesima città sono molte sculture di mano d'un Giovanni intagliatore e architetto, che sono ragionevoli, ancorchè la sua propria professione sia stata di fare ottimamente fogliami e animali, come ancora fa, sebbene è vecchio. Parimente Girolamo Pironi Vicentino (58) ha fatto in molti luoghi della sua città opere lodevoli di scultura e pittura.

Ma fra tutti i Vicentini merita di essere sommamente lodato Andrea Palladio (59) architetto, per esser uomo di singolare ingegno e giudizio, come ne dimostrano molte opere fatte nella sua patria e altrove, e particolarmente la fabbrica del palazzo della Comunità, che è molto lodata, con due portici di componimento Dorico fatti con bellissime colonne (60). Il medesimo ha fatto un palazzo molto bello e grandissimo oltre ogni credere al conte Ottavio de'Vieri (61) con infiniti ricchissimi ornamenti, ed un altro simile al conte Giuseppo di Porto, che non può essere nè più magnifico nè più bello nè più degno d'ogni gran principe di quello che è; e un altro se ne fa tuttavia con ordine del medesimo al conte Valerio Coricatto (62), molto simile per maestà e grandezza alle antiche fabbriche tanto lodate. Similmente ai conti di Valmurana ha già quasi condotto a fine un altro superbissimo palazzo, che non cede a niuno dei sopraddetti in parte veruna. Nella medesima città sopra la piazza, detta volgarmente l'Isola, ha fatto un'altra molto magnifica fabbrica al Signor Valerio Chireggiolo (63); ed a Pugliano (64) villa del Vicentino una bellissima casa al Signor Bonifazio Pugliana (65) cavaliere; e nel medesimo contado di Vicenza al Finale ha fatto a M. Biagio Saraceni un'altra fabbrica, una a Bagnolo al Sig. Vittore Pisani con ricchissimo e gran cortile di ordine Dorico con bellissime colonne. Presso a Vicenza nella villa di Lisiera ha fabbricato al Sig. Giovanfrancesco Valmorana un altro

molto ricco edificio con quattro torri in su i canti, che fanno bellissimo vedere. A Melcdo altresì ha principiato al conte Francesco Trissino e Lodovico suo fratello un magnifico palazzo sopra un colle assai rilevato con molti spartimenti di logge, scale, e altre comodità di villa. A Campiglia pure sul Vicentino fa al Sig. Mario Ropetta (66) un altro simile abituro con tanti comodi, ricchi partimenti di stanze, logge, e cortili, e camere dedicate a diverse virtù, ch'ella sarà, tosto condotta che sia al suo fine, stanza più regia che signorile. A Lunede (67) n'ha fatta un'altra villa al Sig. Girolamo de'Godi, e a Ugurano (68) un'altra al conte Iacopo Angarano, che è veramente bellissima, comecchè paja piccola cosa al grande animo di quel Signore. A Quinto presso Vicenza fabbricò anco non ha molto un altro palagio al conte Marcantonio Tiene, che ha del magnifico quanto più non saprei dire. Insomma ha tante grandissime e belle fabbriche fatto il Palladio dentro e fuori di Vicenza, che quando non vi fossero altre, possono bastare a fare una città onoratissima e un bellissimo contado. In Venezia ha principiato il medesimo molte fabbriche, ma una sopra tutte che è maravigliosa e notabilissima, a imitazione delle case che solevano far gli antichi, nel monasterio della Carità. L'atrio di questa è largo piedi 40. e lungo 54. che tanto è appunto il diametro del quadrato, essendo le sue ali una delle tre parti e mezzo della lunghezza. Le colonne, che sono Corintie, sono grosse piedi 3. e mezzo e alte 35. Dall'atrio si va nel peristilio, cioè in un claustro (così chiamano i Frati i loro cortili), il quale dalla parte di verso l'atrio è diviso in cinque parti e dai fianchi in sette con tre ordini di colonne l'un sopra l'altro che il Dorico è di sotto e sopra il Jonico e il Corintio. Dirimpetto all'atrio è il refettorio lungo due quadri e alto insino al piano del peristilio, con le sue officine intorno comodissime. Le scale sono a lumache e in forma ovale, e non hanno nè muro nè colonne nè parte di mezzo che le regga. Sono larghe piedi tredici, e gli scalini nel posare si reggono l'un l'altro per esser fitti nel muro. Questo edifizio è tutto fatto di pietre cotte, cioè mattoni, salvo le base delle colonne, i capitelli, l'imposte degli archi, le scale, le superficie delle cornici, e le finestre tutte e le porte (69). Il medesimo Palladio ai monaci neri di S.Benedetto nel loro monasterio di S. Giorgio maggiore di Venezia ha fatto un grandissimo e bellissimo refettorio col suo ricetto innanzi, ed ha cominciato a fondare una nuova chiesa con sì bell'ordine, secondo che mostra il modello, che se sia condotta a fine, riuscirà opera stupenda e bellissima. Ha oltre ciò cominciato (70) la fac-

ciata della chiesa di S. Francesco della vigna, la quale fa fare di pietra Istriana il Reverendissimo Grimani Patriarca d' Aquilea con molto magnifica spesa. Sono le colonne larghe da piè palmi quattro e alte quaranta di ordine Corintio, e di già è murato da piè tutto l'imbasamento. Alle Gambaraje, luogo vicino a Venezia sette miglia in sul fiume della Brenta, ha fatto l'istesso Palladio una molto comoda abitazione a messer Niccolò e messer Luigi Foscari gentiluomini Veneziani, un'altra n'ha fatta a Marocco villa del Mestrino al cavalier Mozzenigo (71), a Piombino una a messer Giorgio Cornaro, una alla Motagnama al mag. messer Francesco Pisani, a Zigogiari (72) in sul Padovano al conte Adovardo (73) da Tiene gentiluomo Vicentino, in Udine del Friuli una al Signor Floriano Antimini (74), alla Motta castello pure del Friuli una al mag. messer Marco Zeno con bellissimo cortile e portici intorno intorno, alla Fratta castel del Polesine una gran fabrica al Signor Francesco Badoaro con alcune logge bellissime e capricciose. Similmente vicino ad Asolo (75) castello del Trevisano ha condotto una molto comoda abitazione al Reverendissimo Sig. Daniello Barbaro eletto d'Aquilea, che ha scritto sopra Vitruvio, ed al clarissimo messer Marcantonio suo fratello con tanto bell'ordine, che meglio e più non si può immaginare; (76) e fra l'altre cose vi ha fatto una fontana molto simile a quella che fece fare Papa Giulio in Roma alla sua vigna Giulia, con ornamenti per tutto di stucchi e pitture fatti da maestri eccellenti. In Genova ha fatto a messer Luca Giustiniano una fabbrica con disegno del Palladio, che è tenuta bellissima, come sono anco tutte le soprascritte, delle quali sarebbe stata lunghissima storia voler raccontare molti particolari di belle e strane invenzioni e capricci: e perchè tosto verrà in luce un'Opera del Palladio (77) dove saranno stampati due libri d'edificj antichi e uno di quelli che ha fatto egli stesso edificare, non dirò altro di lui, perchè questo basterà a farlo conoscere per quello eccellente architetto ch'egli è tenuto da chiun-

que vede l' opere sue bellissime: senza che essendo anco giovane e attendendo continuamente agli studj dell'arte, si possono sperare ogni giorno di lui cose maggiori (78). Non tacerò che a tanta virtù ha congiunta una sì affabile e gentil natura, che lo rende appresso d'ogn'uno amabilissimo; onde ha meritato d'essere stato accettato nel numero degli accademici del disegno Fiorentini insieme col Danese, Giuseppe Salviati (79), il Tintoretto, e Battista Farinato (80) da Verona, come si dirà in altro luogo parlando di detti accademici.

Bonifazio pittore (81) Veneziano, del quale non ho prima avuto cognizione, è degno anch'esso di essere nel numero di tanti eccellenti artefici annoverato per essere molto pratico e valente coloritore. Costui oltre a molti quadri e ritratti che sono per Venezia, ha fatto nella Chiesa de' Servi della medesima città all'altare delle reliquie una tavola, dov'è un Cristo con gli Apostoli intorno, e gli Filippo che par che dica: Domine, ostende nobis Patrem, la quale è condotta con molto bella e buona maniera; e nella chiesa delle monache dello Spirito Santo all'Altare della Madonna ha fatto un'altra bellissima tavola con una infinità d'uomini, donne, e putti d'ogni età, che adorano insieme con la Vergine un Dio Padre che è in aria con molti Angeli attorno.

È anco pittore di assai buon nome in Venezia Iacopo Fallaro, il quale ha nella chiesa degl'Ingesuati fatto ne' portelli dell'organo il Beato Giovanni Colombino, che riceve in concistoro l'abito dal Papa con buon numero di Cardinali. (82)

Un altro Iacopo detto Pisbolica in S. Maria Maggiore di Venezia ha fatto una tavola, nella quale è Cristo in aria con molti Angeli, e a basso la nostra Donna con gli Apostoli (83).

Un Fabrizio Veneziano nella chiesa di Santa Maria Sebenico ha dipinto nella facciata d'una cappella una benedizione della fonte del Battesimo con molti ritratti di naturale fatti con bella grazia e buona maniera (84).

ANNOTAZIONI

(1) Il Vasari nella prima edizione omesse la vita di Iacopo Sansovino: riparò bensì a tal mancanza nella seconda, fatta da' Giunti nel 1568; ma siccome allora il detto artefice viveva, così non potette darla compita. Peraltro dopo il 1570, nel quale anno esso morì, la ristampò separatamente, senza indizio

di tempo e di luogo, con notabili aggiunte, ponendo dietro il frontespizio un avvertimento così concepito: La presente Vita è tratta dal secondo Volume della Terza Parte delli libri stampati in Fiorenza l'anno 1568, e scritti da M. Giorgio Vasari Aretino, a carte 823, e ora da lui medesimo in più luoghi

ampliata, riformata e corretta. Ma questa separata edizione, di ben pochi esemplari dovette esser composta, giacchè appena era nota ai più eruditi bibliografi, e la ignorò affatto il Bottari. Per buona ventura ne capitò uno nelle mani del benemerito Cons. Ab. Iacopo Morelli bibliotecario della Marciana, e per cura di lui ne fu fatta una nuova impressione in Venezia dallo Zatta l'anno 1789. in 4.º Dipoi Stefano Audin ristampando in Firenze nel 1822 le vite e le altre opere del Vasari, riprodusse giudiziosamente la vita del Sansovino come l'autore l'aveva pubblicata la seconda volta, e lo stesso fece l'Antonelli nella posteriore edizione di Venezia: questi anzi vi aggiunse le notizie degli scolari del Sansovino e quelle d'alcuni altri artefici veneziani, che il Vasari tralasciò di ripetere la seconda volta, non avendo allora altro scopo che di compier la vita del Sansovino. In questa nostra edizione si è seguitato l'esempio dell'Audin e dell'Antonelli, perchè l'aver fatto diversamente sarebbe stato un conoscere il buono, e seguitare il peggiore.

(2) Secondo il Temanza, che vide un necrologio del magistrato di sanità di Venezia, il nostro Iacopo sarebbe nato nel 1479 perchè ivi si dice morto nel 1570 di anni 91: ma i necrologj segnano ordinariamente l'età che vien supposta e asserita dai parenti del morto, i quali non sempre hanno in pronto i documenti per dire esattamente il vero. L'anno assegnato dal Vasari è dedotto dalla iscrizione che il figlio pose alla sepoltura di lui.

(3) Vedine la vita a pag. 541. Ei tornò di Portogallo, dopo esservi dimorato 9 anni, circa il 1500, nel qual tempo fu chiamato a Firenze. *(Bottari)*

(4) Allora Iacopo aveva quasi 23. anni.

(5) Questa tavola si ammira nella Tribuna della pubblica Galleria di Firenze. V. sopra nella vita d'Andrea del Sarto a p. 570 col. 2, e a p. 583. le note 39 e 40.

(6) Nanni Unghero già nominato nella vita del Tribolo a p. 758 col. 1, e p. 772 nota 2 e 20.

(7) Nell'edizione de' Giunti una volta è detto Zachi, un'altra Zazii. Il Temanza nella vita del Sansovino lo appella Zari. Fu amico di Baccio da Montelupo e da lui imparò molto. *(Bottari)*

(8) Del Berugetta o Barughetta, si parla nella vita di Filippino Lippi a p. 406 col. I, e in quella del Bandinelli p. 780 col. I. e 798 nota 9.

(9) Questo modello dalla casa Gaddi passò nel 1766 nella raccolta del pittore inglese Ignazio Hugford. Ci è ignoto qual destino abbia avuto posteriormente.

(10) Nomi oramai ben conosciuti dal lettore di queste vite.

(11) La bellissima statua di S. Iacopo fu criticata, ma pienamente difesa, come si può vedere nel *Riposo* del Borghini. Una piega che ha questa statua sopra la gamba dritta pare che le dia disgrazia; ma quivi era un ricco panno che scendeva fino in terra, e che si ruppe nel maneggiar la statua. *(Bottari)*

(12) Cioè un Cigno. *(Bottari)*

(13) Vedasi la vita di questo scultore a pag. 546 col. 2.

(14) Circa a questo Pippo del Fabbro, il Vasari nell'edizione dei Giunti aggiunse il seguente racconto: » Il quale Pippo sarebbe riuscito un valent'uomo, perchè si sforzava con ogni fatica d'imitare il maestro; ma o fosse lo star nudo e con la testa scoperta in quella stagione, o pure il troppo studiare e patir disagi, non fu finito il Bacco, che egli impazzò in sulla maniera di fare l'attitudini, e lo mostrò, perchè un giorno che pioveva dirottamente chiamando il Sansovino Pippo ed egli non rispondendo, lo vide poi salito sopra il tetto in cima d'un cammino ignudo che faceva l'attitudine del suo Bacco. Altre volte pigliando lenzuola o altri panni grandi, i quali bagnati se gli recava addosso all'ignudo, come fosse un modello di terra o cenci, e acconciava le pieghe, poi salendo in certi luoghi strani, e arrecandosi in attitudini or d'una o d'altra maniera di profeta, d'apostolo, di soldato o d'altro, si faceva ritrarre, stando così lo spazio di due ore senza favellare, e non altrimenti che se fosse stato una statua immobile. Molte altre simili piacevoli pazzie fece il povero Pippo; ma sopra tutto mai non potè dimenticare il Bacco che aveva fatto il Sansovino, se non quando in pochi anni si morì. »

(15) Si conserva presentemente nella pubblica Galleria di Firenze nel corridore a ponente. In un parziale incendio di questo edifizio accaduto nel 1762 la statua del Bacco andò in pezzi, e rimase incotta dal calore. Questi pezzi furon con incredibil pazienza raccolti e rimessi insieme da un abile scultore, colla scorta del gesso, che per buona sorte aveva fatto formare su detta statua, prima di tale infortunio, il pittore G. Traballesi. *(V. a p. 772 la nota 5.)*

(16) Delle feste di S. Giovanni è stato parlato nella vita del Cecca a pag. 366.

(17) Fu eretto questo cavallo sulla piazza di S. M. Novella. *(Bottari)*

(18) Conservasi in detta chiesa nella penultima cappella. Quando fu scoperto questo gruppo, vennero composte tante poesie che se ne stampò un libro.

(19) Veramente il Vasari scrisse: *nella*

via Appia, e così leggesi nell'Edizione de' Giunti; ma in quella dell'Audin è stata fatta la correzione suggerita dal Bottari, il quale notò che il Vasari doveva dire nella via Cassia, o Flaminia.

(20) Nella vita d'Antonio Picconi da Sangallo a pag. 698-699 ha detto il Vasari che furono spesi dodici mila scudi: ma ciò dee esser per errore, giacchè ivi pure afferma che colla spesa occorsa nei fondamenti si sarebbe potuto condur molto innanzi la fabbrica.

(21) Intorno a codesto tempo, cioè nel 1521, nacque al Sansovino un figlio maschio, cui pose nome Francesco, il quale divenne celebre per la sua letteratura. Ebbe altresì una figlia chiamata Alessandra. Il Temanza crede che ambedue fossero figli naturali.

(22) Sarà stato uno di casa Grimani: ma non il Cardinale che era morto fin dal 1529. *(Temanza)*

(23) Erano circa 80 anni che si reggevano sui puntelli. *(Bottari)*

(24) Non fu messo mano a questa riparazione che nel 1529. Il Temanza opina che il Sansovino andasse a Venezia due volte. La prima dopo la morte di Leon X; la seconda dopo il sacco di Roma; e questa seconda volta crede il Bottari ch'ei ricevesse la commissione di riparare le cupole ec.

(25) Ciò fu il 7. Aprile 1529 con provvisione annua di scudi 80, ma nell'anno successivo ebbe due accrescimenti di stipendio: uno di 40, un altro di 60 scudi.

(26) Tra le dimostrazioni di benevolenza dategli dai Procuratori di S. Marco deesi notare quella di pagare per lui la tassa di guerra stata imposta su tutti i Veneziani, ad eccezione del solo Tiziano. Egli godette inoltre l'abitazione gratuita sulla piazza di S. Marco.

(27) Mentre che si faceva la fabbrica, rovinò la volta il 18 Dicembre 1545; per lo che fu il Sansovino carcerato, multato per mille scudi, e privato del titolo di Protomastro ed Architetto: ma poi riconosciuta la sua innocenza, fu tratto di prigione e messovi chi ve l'aveva fatto porre; gli furono pagati 900 scudi e restituito il titolo e l'impiego. Pietro Aretino in una lettera (che è la 58 del Tomo III delle Pittoriche) ed il Temanza narrano un tale avvenimento. Del resto il Palladio dichiarò essere questo edifizio il più ricco ed ornato che sia stato eretto dagli antichi fino ai tempi nostri. Magnifiche parole, dice il conte Sagredo, che rifanno di gran lunga il Sansovino della sofferta disgrazia.

(28) Appartiene adesso ai conti Manin. Non vi resta del Sansovino che la facciata. Il cortile e le scale che il Quatremère credette dello stesso architetto sono di Antonio Selva.

(29) La famiglia Corner, in grazia di questo magnifico palazzo venne chiamata: *Corner dalla Cà grande*. Nel 1817 un incendio ne guastò una parte; ma fu risarcita; ed oggi è residenza del R. Delegato della provincia, e di varj altri uffìcj. *(N. d. ediz. di Venezia)*

(30) E di qual maestro!—D'Andrea Palladio. Il disegno della facciata secondo il modello del Sansovino vedesi in una medaglia coniata nel 1534 da Andrea Spinelli e riportata dal Temanza (*Vite* ec. pag. 220). Ma poichè il Patriarca d'Aquileia, alle cui spese, doveva essere costruita, la desiderava più magnifica, ne fu dato l'incarico al Palladio. Frate Francesco Georgi chiamato ad esaminare il modello della chiesa presentato dal Sansovino, ne riformò le proporzioni coi principj platonici. La costui relazione trovasi riferita nella guida di Venezia del 1815 di Mons. G. A. Moschini T. I. p. 56. Eccone un saggio: » Vorrei che la larghezza del corpo » della chiesa fusse passa IX che è il qua- » drato del Ternario, numero primo e divi- » no, et che con la lunghezza di esso corpo » che sarà XXVII abbi la proportione tripla » che rende un diapason, et diapente ec. ».

(31) È ora demolita.

(32) Anche questa chiesa fu miseramente distrutta nel 1807 con dolore di tutti gl'intendenti, e con guasto della bellissima piazza di S. Marco *(Ediz. di Ven.)*

(33) Da una lettera dell'Aretino scritta al Duca di Mantova a 6. Agosto 1527 si ricava che Iacopo aveva scolpita una bellissima Venere per quel Duca.

(34) È quello della giovine affogata, e dal Santo restituita in vita. Vi è scritto *Iacobus Sansovinus sculp. et architec. florent.* Il Cicognara la esibisce incisa nel Tomo. II. Tav. LXXIII. della sua *Storia della scultura*. Il Sansovino ebbe la principal soprintendenza agli ornamenti di questa cappella, che per le sue cure riuscì una delle più magnifiche del mondo cristiano.

(35) Questi sei getti sono nel presbiterio della chiesa di S. Marco. Sono pure del Sansovino le quattro figurine degli Evangelisti collocate sopra le balaustrate. *(Ediz. di Ven.)*

(36) Questa porta gli costò gran tempo e fatica. Vedesi incisa nella tav. LXXII del Tomo II della storia del Cicognara. Negli angoli degli scorniciamenti dei due maggiori bassirilievi si veggono sei teste assai rilevate; tre di queste sono i ritratti di Tiziano, di Pietro Aretino, e di esso Iacopo Sansovino.

(37) Dopo queste parole, la vita del Sansovino nell'edizione de' Giunti, termina così.

» Ma se ella ha ricevuto da lui bellezza e ornamento, egli all'incontro è da lei stato molto beneficato. Conciossiachè oltre all'altre cose, egli è vivuto in essa, da che prima

vi andò insino all' età di 78. anni, sanissimo e gagliardo, e gli ha tanto conferito l' aria e quel cielo, che non ne mostra in un certo modo più che quaranta; ed ha veduto e vede d' un suo virtuosissimo figliuolo, uomo di lettere, due nipoti, uno maschio e una femmina sanissimi e belli con somma sua contentezza; e che è più, vive ancora felicissimamente e con tutti que' comodi e agj che maggiori può avere un par suo. Ha sempre amato gli artefici, e in particolare è stato amicissimo dell' eccellente e famoso Tiziano; come fu anco, mentre visse, di messer Pietro Aretino. Per le quali cose ho giudicato ben fatto, sebbene vive, fare di lui questa onorata memoria; e massimamente che oggimai è per far poco nella scultura. » Indi prosegue a ragionare degli allievi, e d' altri artefici veneziani.

(38) Della maggior parte di questi scolari dette particolari notizie nell' edizione giuntiana, come si è già detto nella nota precedente; e queste le aggiungeremo poco sotto.

(39) La chiesa di S. Gemignano, com' è stato riferito nella nota 32, fu demolita: ma le di lui ossa vennero raccolte, e trasferite per cura del Consiglier Francesco Aglietti nella chiesa di S. Maurizio, e quindi nell' oratorio privato del Seminario della Salute. Ivi fu collocato il monumento del Sansovino, e adornato del busto di lui, scolpito da Alessandro Vittoria, per dono del Sig. Gio. David Weber. (V. le note all' Elogio del Sansovino del Conte Agostino Sagredo, stampato negli atti dell' Accademia Veneta di Belle arti del 1830.)

(40) Cioè fatta da Jacopo, non dal figlio. Questa statua, per quante ricerche ne facesse il Sig. Ab. Pietro Bettio bibliotecario della Marciana, allorchè si distruggeva la chiesa, non fu possibile ritrovarla. — Chi bramasse più estese notizie del Sansovino legga la vita di lui, scritta da Tommaso Temanza e che leggesi nel tomo I. delle *Vite dei più celebri architetti e scultori veneziani.*

(41) Qui finisce la vita, quale fu pubblicata dal Vasari la seconda volta, e ristampata dal Morelli nel 1789. Ora cominciano le notizie degli scolari ec: che si leggevano infine della vita incompleta dal medesimo pubblicata la prima volta.

(42) La vita del Tribolo si è letta sopra a pag. 758.

(43) Il Salosmeo, o Solosmeo è stato nominato nelle vite del Bandinelli e del Rustici a p. 788 col. I. e 915 col. I.

(44) Sta ora in una sala della veneta Accademia di Belle Arti.

(45) Tiziano Minio, detto assolutamente Tiziano da Padova. Non si sa quando sia morto; ma solo che nel 1554 era ancor vivo. Non bisogna confonderlo con Tiziano Aspetti scultore anch'esso padovano: errore commesso da parecchi scrittori.

(46) Queste sono le tre figure che fanno parte del magnifico Mausoleo eretto nel 1555 ad Alessandro Contarini nella Chiesa di S. Antonio in Padova. Ma il nome di Pietro da Salò non leggesi che in una sola statua, e questa esprime l' Abbondanza.

(47) Nacque a Trento nel 1525, e morì a Venezia nel 1608. Vedasi la Vita di lui scritta dal Temanza ristampata con note del ch. ab. Moschini, Venezia 1827. Il Vasari l' ha nominato sopra a pag. 635 col. 2. e 848 col. I.

(48) Nacque l' Ammannato nel 1511, e morì nel 1592. Fu più abile architetto che scultore. Il Baldinucci ha dato di lui una vita estesissima nei suoi *Decennali ec.*

(49) Lavorò con altri artefici negli archi dell' antica libreria di S. Marco.

(50) Questi è Marco Mantova Benavides, a cui l' Ammannato scolpì, mentre che quegli era tuttavia in vita, il magnifico mausoleo che è nella chiesa degli Eremitani di Padova. E nella casa del medesimo, oggi Venezze, fece oltre alla statua gigantesca d' Ercole, alta 25 piedi, e composta d' otto pezzi uniti insieme con gran maestria, un magnifico portone a guisa d' arco trionfale, con due statue nelle nicchie degli interculunnj, rappresentanti Giove ed Apollo. Nella cintura di questo, e nella clava dell' Ercole colossale evvi scolpito il nome dello scultore.

(51) Forse allude a Raffaello Borghini, che in quel tempo stava componendo il suo *Riposo*, e scrisse la vita dell' Ammannato.

(52) Di Danese Cattaneo si è parlato a pag. 593 col. 2 e 597 nota 18.

(53) Nella Cappella del Santo evvi anche una storia di bassorilievo da lui cominciata, e dopo la sua morte finita dal Campagna. Il Cicognara crede sia quella rappresentante il nipote del Santo risuscitato alle preghiere della sorella; e Monsig. Moschini, nella Guida di Padova, il miracolo del vaso di vetro gettato dalla finestra e rimasto saldo, a confusione dell' eretico Aleardino.

(54) Morì in Padova nel 1573 assai vecchio.

(55) Nell' edizione de'Giunti leggesi Mantegna, ma è certamente un errore di stampa. Di Bartolommeo Montagna ha infatti parlato nella vita dello Scarpaccia. Vedi sopra a pag. 431 col. I. e a p. 434 la nota 56.

(56) Anzi, Verlo. Questa correzione e tutte le altre che qui sotto saranno contrassegnate con un T mi sono state suggerite dall' erudito e cortese Sig. Conte Leonardo Trissino.

(57) Giovanni Speranza dei Vajenti. (T)

(58) Fu pittore e scultore. Di lui vedesi un pilastro, ricco di foglie e figure scolpite a basso rilievo, nella cappella del Santo di Padova.

(59) Del celebre Palladio ha scritto la vita Tommaso Temanza, la quale è inscrita nella sua opera già citata; ed un bell'elogio compose il Conte Leopoldo Cicognara, e questo è impresso negli atti della veneta Accademia di Belle Arti dell'anno 1810.

(60) Il primo è dorico, jonico il secondo. (T.)

(61) Di Thiene. (T.)

(62) Dee dir Chiericati. (T.)

(63) Qui pure dee dir Chiericati; e si accenna un'altra volta la fabbrica sopra nominata. (T.)

(64) Pogliana. (T.)

(65) Pogliana. (T.)

(66) Rapetta. Questa fabbrica rimase incendiata. (T.)

(67) Lunedo. (T.)

(68) Angarano. (T.)

(69) Di questo magnifico edifizio non sussiste ora che una porzione, cioè un lato del cortile, ed una delle scale a lumaca, essendo stato il resto consumato dalle fiamme. (Ediz. di Ven.)

(70) Questa chiesa fu cominciata l'anno 1534 col disegno del Sansovino. Vedi sopra la Nota 30.

(71) Mocenigo. (T.)

(72) Cicogna. (T.)

(73) Odoardo da Thiene. (T.)

(74) Antonini. (T.)

(75) Quindi presero il nome gli Asolani del Bembo. (Bottari)

(76) Questa è la deliziosa villa di Maser, posseduta ora dai conti Manin, descritta dal conte Algarotti, e visitata da tutti i forestieri, che vi ammirano raccolte le opere di tre grandi artefici, del Palladio per l'architettura, del Vittoria per gli ornati, e di Paolo pei dipinti. (Ediz. di Ven.)

(77) L'opera del Palladio fu stampata con questo titolo: Libri IV dell'Architettura di Andrea Palladio. In Venezia per Domenico de' Franceschi 1570. in folio. Questa è la prima edizione alla quale ne sono poi succedute molte altre. È stata tradotta in varie lingue.

(78) Il Palladio è nell'Architettura ciò che Raffaello è nella Pittura. Egli nacque in Vicenza l'anno 1518 e morì nel 1580.

(79) Giuseppe Porta Garfagnino; detto Salviati dal cognome acquistato dal maestro suo Francesco Rossi che fu chiamato Cecchin Salviati V. sopra a pag. 931, e 944 col. I.

(80) Di Battista Farinato non si trova fatta menzione in verun autore; bensì è celebre Paolo Farinato nominato sopra a pag. 853 col. I. 855. nota 57. 878 col. 2. e 888 nota 74.

(81) Di Bonifazio scrisse la vita il Ridolfi; e tanto esso che lo Zanetti si uniformano al Vasari chiamandolo Veneziano: ma altri scrittori citati dal Morelli nella nota 108 alla Notizia d'Anonimo ec. sostengono essere egli veronese.

(82) Qualcuno giudica questa pittura opera di Tiziano. Lo Zanetti si ristringe a dire che tizianeggia molto. (Ediz. di Ven.)

(83) Il Boschini la giudicò di Bonifacio; ma lo Zanetti sta col Vasari, non trovando in questa tavola il carattere di Bonifazio, benchè vi si accosti. (Ediz. di Ven.)

(84) Di questi tre pittori veneziani, il Fallaro, il Pisbolica, e Fabrizio, parla troppo poco il Vasari. Ma non è da riprendere come appassionato, poichè il Ridolfi che scrive ex professo le vite de' pittori veneti, neppur li nomina. (Bottari)

DI LIONE LIONI ARETINO

E D'ALTRI SCULTORI ED ARCHITETTI

Perchè quello, che si è detto sparsamente di sopra del cavalier Lione scultore aretino, si è detto incidentemente (1), non fia se non bene che qui si ragioni con ordine dell'opere sue, degne veramente di essere celebrate, e di passare alla memoria degli uomini. Costui dunque, avendo a principio atteso all'orefice e fatto in sua giovanezza molte bell'opere, e particolarmente ritratti di naturale in conj d'acciaio per medaglie, divenne in pochi anni in modo eccellente, che venne in cognizione di molti principi e grand'uomini, ed in particolare di Carlo V imperatore, dal quale fu messo, conosciuta la sua virtù, in opere di maggiore importanza che le medaglie non sono. Conciosiachè fece, non molto dopo che venne in cognizione di sua Maestà, la statua di esso imperatore tutta tonda, di bronzo, maggiore del vivo, e quella poi con due gusci sottilissimi vesti d'una molto gentile armatura,

che segli leva, e veste facilmente, e con tanta grazia, che chi la vede vestita non s' accorge e non può quasi credere ch' ella sia ignuda , e quando è nuda niuno crederebbe agevolmente ch' ella potesse così bene armarsi giammai. Questa statua posa la gamba sinistra, e con la destra calca il Furore, il quale è una statua a giacere, incatenata, con la face e con arme sotto di varie sorti. Nella base di quest' opera, la quale è oggi in Madrid , sono scritte queste parole: *Caesaris virtute furor domitus.* Fece, dopo queste statue, Lione un conio grande per istampare medaglie di sua Maestà con il rovescio de' giganti fulminati da Giove. Per le quali opere donò l' imperatore a Lione un' entrata di cento cinquanta ducati l' anno in sulla zecca di Milano , una comodissima casa nella contrada de' Moroni (2), e lo fece cavaliere, e di sua famiglia, con dargli molti privilegi di nobiltà per i suoi descendenti: e mentre stette Lione con sua Maestà in Bruselles ebbe le stanze nel proprio palazzo dell' imperatore, che talvolta per diporto l' andava a veder lavorare. Fece non molto dopo di marmo una altra statua , pur dell' imperatore, e quelle dell' imperatrice, del re Filippo, ed un busto dell' istesso imperatore da porsi in alto in mezzo a due quadri di bronzo. Fece similmente di bronzo la testa della reina Maria, quella di Ferdinando, allora re de' Romani, e di Massimiliano suo figliuolo, oggi imperatore, quella della reina Leonora, e molte altre, che furono poste nella galleria del palazzo di Brindisi da essa reina Maria, che le fe' fare. Ma non vi stettono molto, perchè Enrico re di Francia vi appiccò fuoco per vendetta, lasciandovi scritto queste parole: *Vela fole Maria* (3); dico per vendetta, perciocchè essa reina pochi anni innanzi aveva fatto a lui il medesimo. Comunque fusse, l' opera di detta galleria non andò innanzi, e le dette statue sono oggi parte in palazzo del re Cattolico a Madrid, e parte in Alicante, porto di mare, donde le voleva sua Maestà far porre in Granata, dove sono le sepolture di tutti i re di Spagna. Nel tornare Lione di Spagna se ne portò due mila scudi contanti, oltre a molti altri doni e favori che gli furono fatti in quella corte.

Ha fatto Lione al duca d' Alva la testa di lui, quella di Carlo V, e quella del re Filippo; al reverendissimo d' Arràs, oggi gran cardinale detto Granvela, ha fatto alcuni pezzi di bronzo in forma ovale, di braccia due l' uno, con ricchi partimenti e mezze statue dentrovi: in uno è Carlo V, in un altro il re Filippo, e nel terzo esso cardinale, ritratti di naturale; e tutte hanno imbasamenti di figurette graziosissime. Al signor Vespasiano Gonzaga ha fatto sopra un gran busto di bronzo

il ritratto d' Alva, il quale ha posto nelle sue case a Sabbioneto. Al signor Cesare Gonzaga ha fatto, pur di metallo, una statua di quattro braccia, che ha sotto un' altra figura che è avviticchiata con un' idra, per figurare don Ferrante suo padre, il quale con la sua virtù e valore superò il vizio e l' invidia, che avevano cercato porlo in disgrazia di Carlo per le cose del governo di Milano. Questa statua, che è togata, e parte armata all' antica e parte alla moderna, deve essere portata e posta a Guastalla, per memoria di esso don Ferrante capitano valorosissimo. Il medesimo ha fatto, come s' è detto in altro luogo, la sepoltura del signor Giovan Iacopo Medici , marchese di Marignano, fratello di papa Pio IV, che è posta nel duomo di Milano, lunga ventotto palmi in circa, ed alta quaranta. Questa è tutta di marmo di Carrara ed ornata di quattro colonne, nere e bianche, che , come cosa rara, furono dal papa mandate da Roma a Milano, e due altre maggiori, che sono di pietra macchiata simile al diaspro, le quali tutte e quattro sono concordate sotto una medesima cornice con artifizio non più usato, come volle quel pontefice, che fece fare il tutto con ordine di Michelagnolo, eccetto però le cinque figure di bronzo che vi sono di mano di Lione; la prima delle quali, maggiore di tutte, è la statua di esso marchese in piedi, e maggiore del vivo, che ha nella destra il bastone del generalato, e l' altra sopra un elmo, che è in sur un tronco molto riccamente ornato. Alla sinistra di questa è una statua minore per la Pace, ed alla destra un' altra, fatta per la Virtù militare, e queste sono a sedere, ed in aspetto tutte meste e dogliose. L' altre due, che sono in alto, una è la Provvidenza, e l' altra la Fama; e nel mezzo al pari di queste è in bronzo una bellissima natività di Cristo, di basso rilievo. In fine di tutta l' opera sono due figure di marmo che reggono un' arme di palle di quel signore. Questa opera fu pagata scudi sette mila ottocento, secondo che furono d' accordo in Roma l' illustrissimo cardinal Morone ed il signor Agabrio Serbelloni. Il medesimo ha fatto al signor Giovambatista Castaldo una statua pur di bronzo, che dee esser posta in non so qual monasterio con alcuni ornamenti.

Al detto re Cattolico ha fatto un Cristo di marmo, alto più di tre braccia, con la croce e con altri misterj della passione, che è molto lodata; e finalmente ha fra mano la statua del signor Alfonso Davalo, marchese famosissimo del Vasto, statagli allogata dal marchese di Pescara suo figliuolo, alta quattro braccia, e da dover riuscire ottima figura di getto, per la diligenza che mette in farla, e buona fortuna che ha sempre avuto Lione ne' suoi get-

ti; il quale Lione, per mostrare la grandezza del suo animo, il bello ingegno che ha avuto dalla natura, ed il favore della fortuna, ha con molta spesa condotto di bellissima architettura un casotto nella contrada de' Moroni, pieno in modo di capricciose invenzioni, che non n' è forse un altro simile in tutto Milano. Nel partimento della facciata sono sopra a pilastri sei prigioni di braccia sei l'uno (4), tutti di pietra viva, e fra essi, in alcune nicchie fatte a imitazione degli antichi, sono terminetti, finestre, e cornici tutte varie da quel che s' usa, e molto graziose; e tutte le parti di sotto corrispondono con bell' ordine a quelle di sopra; le fregiature sono tutte di varj strumenti dell' arte del disegno. Dalla porta principale, mediante un andito, si entra in un cortile, dove nel mezzo sopra quattro colonne è il cavallo con la statua di Marco Aurelio, formato di gesso da quel proprio che è in Campidoglio. Dalla quale statua ha voluto che quella sua casa sia dedicata a Marco Aurelio; e, quanto ai prigioni, quel suo capriccio da diversi è diversamente interpretato. Oltre al qual cavallo, come in altro luogo s' è detto, ha in quella sua bella e comodissima abitazione formate di gesso quant' opere lodate di scultura o di getto ha potuto avere, o moderne o antiche. Un figliuolo di costui, chiamato Pompeo, il quale è oggi al servizio del re Filippo di Spagna, non è punto inferiore al padre in lavorare conj di medaglie d' acciaio, e far di getto figure maravigliose; onde, in quella corte è stato concorrente di Giovampaolo Poggini Fiorentino (5), il quale sta anch' egli a' servigj di quel re, ed ha fatto medaglie bellissime; ma Pompeo, avendo molti anni servito quel re, disegna tornarsene a Milano a godere la sua casa Aureliana e l' altre fatiche del suo eccellente padre, amorevolissimo di tutti gli uomini virtuosi (6).

E per dir ora cosa alcuna delle medaglie e de' conj d' acciaio, con che si fanno, io credo che si possa con verità affermare i moderni ingegni avere operato quanto già facessero gli antichi Romani nella bontà delle figure, e che nelle lettere ed altre parti gli abbiano superati. Il che si può vedere chiaramente, oltre molti altri, in dodici rovesci che ha fatto ultimamente Pietro Paolo Galeotti (7) nelle medaglie del duca Cosimo; e sono questi: Pisa quasi tornata nel suo primo essere per opera del duca, avendole egli asciutto il paese intorno, e seccati i luoghi paludosi, e fattole altri assai miglioramenti; l' acque condotte in Firenze da luoghi diversi; la fabbrica de' magistrati ornata e magnifica per comodità pubblica; l' unione degli stati di Fiorenza e Siena; l' edificazione d' una città e due fortezze

nell' Elba; la colonna condotta da Roma e posta in Fiorenza in sulla piazza di Santa Trinita; la conservazione, fine, ed augumentazione della libreria di S. Lorenzo per utilità pubblica; la fondazione de' cavalieri di Santo Stefano; la rinunzia del governo al principe; le fortificazioni dello stato; la milizia, ovvero bande del suo stato; il palazzo de' Pitti con giardini, acque e fabbrica condotto sì magnifico e regio; de' quali rovesci non metto qui nè le lettere che hanno attorno, nè la dichiarazion loro, avendo a trattarne in altro luogo; i quali tutti dodici rovesci sono belli affatto, e condotti con molta grazia e diligenza, come è anco la testa del duca, che è di tutta bellezza. Parimente i lavori e medaglie di stucchi, come ho detto altra volta, si fanno oggi di tutta perfezione: ed ultimamente Mario Capocaccia Anconetano ha fatto di stucchi di colore in scatolette i ritratti, e teste veramente bellissime, come sono un ritratto di papa Pio V, ch' io vidi non ha molto, e quello del cardinale Alessandrino. Ho veduto anco, di mano de' figliuoli di Pulidoro pittore perugino, ritratti della medesima sorte, bellissimi.

Ma, per tornare a Milano, riveggendo io un anno fa le cose del Gobbo scultore (8), del quale altrove si è ragionato, non vidi cosa che fusse se non ordinaria, eccetto un Adamo ed Eva, una Iudit, ed una Santa Elena di marmo, che sono intorno al duomo, con altre statue di due morti, fatte per Lodovico detto il Moro, e Beatrice sua moglie; le quali dovevano essere poste a un sepolcro di mano di Giovan Iacomo dalla Porta, scultore ed architetto del duomo di Milano, il quale lavorò nella sua giovanezza molte cose sotto il detto Gobbo: e le sopraddette, che dovevano andare al detto sepolcro, sono condotte con molta pulitezza. Il medesimo Giovan Iacomo (9) ha fatto molte bell' opere alla Certosa di Pavia, e particolarmente nel sepolcro del conte di Virtù e nella facciata della chiesa. Da costui imparò l' arte un suo nipote, chiamato Guglielmo (10), il quale in Milano attese con molto studio a ritrarre le cose di Lionardo da Vinci circa l' anno 1530, che gli fecero grandissimo giovamento. Perchè andato con Giovan Iacomo a Genova, quando l' anno 1531 fu chiamato là a fare la sepoltura di S. Gio: Batista, attese al disegno con gran studio sotto Perino del Vaga; e, non lasciando perciò la scultura, fece uno dei sedici piedistalli che sono in detto sepolcro: laonde, veduto che si portava benissimo, gli furono fatti fare tutti gli altri. Dopo condusse due angeli di marmo, che sono nella compagnia di S. Giovanni, ed al vescovo di Servega fece due ritratti di marmo ed un Moisè

maggiore del vivo, il quale fu posto nella chiesa di S. Lorenzo; ed appresso, fatta che ebbe una Cerere di marmo, che fu posta sopra la porta della casa d' Ansaldo Grimaldi, fece sopra la porta della Cazzuola di quella città una statua di Santa Caterina, grande quanto il naturale; e dopo le tre Grazie con quattro putti di marmo, che furono mandati in Fiandra al gran scudiero di Carlo V imperatore, insieme con un' altra Cerere grande quanto il vivo. Avendo Guglielmo in sei anni fatte quest' opere, l'anno 1537 si condusse a Roma, dove da Giovan Iacomo suo zio fu molto raccomandato a fra Bastiano, pittore viniziano, suo amico, acciò esso il raccomandasse, come fece, a Michelagnolo Buonarroti; il quale Michelagnolo veggendo Guglielmo fiero, e molto assiduo alle fatiche, cominciò a porgli affezione, e innanzi a ogni altra cosa gli fece restaurare alcune cose antiche in casa Farnese, nelle quali si portò di maniera, che Michelagnolo lo mise al servigio del papa, essendosi anco avuto prima saggio di lui in una sepoltura che aveva condotta dalle Botteghe oscure, per la più parte di metallo, al vescovo Sulisse (11), con molte figure e storie di bassorilievo, cioè le Virtù cardinali ed altre, fatte con molta grazia; ed, oltre a quelle, la figura di esso vescovo, che poi andò a Salamanca in Ispagna. Mentre dunque Guglielmo andava restaurando le statue, che sono oggi nel Palazzo de'Farnesi nella loggia che è dinanzi alla sala di sopra, morì l'anno 1547 fra Bastiano Viniziano, che lavorava, come s'è detto, l'uffizio del Piombo; onde tanto operò Guglielmo col favore di Michelagnolo e d'altri col papa, che ebbe il detto uffizio del Piombo, con carico di fare la sepoltura di esso papa Paolo III, da porsi in S. Pietro (12), dove con miglior disegno s' accomodò nel modello delle storie e figure delle Virtù teologiche e cardinali, che aveva fatto per lo detto vescovo Sulisse (13), mettendo in su'canti quattro putti in quattro tramezzi e quattro cartelle, e facendo oltre ciò di metallo la statua di detto pontefice a sedere in atto di pace; la quale statua è alta palmi 17. Ma dubitando, per la grandezza del getto, che il metallo non raffreddasse, onde ella non riuscisse, messe il metallo nel bagno da basso, per venire abbeverando di sotto in sopra; e con questo modo inusitato venne quel metallo benissimo e netto, come era la cera: onde la stessa pelle che venne dal fuoco non ebbe punto bisogno d'essere rinetta, come in essa statua può vedersi, la quale è posta sotto i primi archi che reggono la tribuna del nuovo S. Pietro. Avevano a essere messe a questa sepoltura, la quale, secondo un suo disegno, doveva essere isolata,

quattro figure che egli fece di marmo con belle invenzioni, secondo che gli fu ordinato da messer Annibale Caro, che ebbe di ciò cura dal papa e dal cardinal Farnese: una fu la Giustizia, che è una figura nuda sopra un panno a giacere con la cintura della spada a traverso al petto, e la spada ascosa, in una mano ha i fasci della iustizia consolare, e nell'altra una fiamma di fuoco; è giovane nel viso, ha i capelli avvolti, il naso aquilino, e d'aspetto sensitivo. La seconda fu la Prudenza, in forma di matrona, d'aspetto giovane, con uno specchio in mano, un libro chiuso, e parte ignuda e parte vestita. La terza fu l'Abbondanza, una donna giovane, coronata di spighe, con un corno di dovizia in mano, e lo staio antico nell'altra, ed in modo vestita, che mostra l'ignudo sotto i panni. L' ultima e quarta fu la Pace, la quale è una matrona con un putto, che ha cavato gli occhi, e col caduceo di Mercurio. Fecevi similmente una storia pur di metallo (14), e con ordine del detto Caro, che aveva a essere messa in opera con due fiumi, l'uno fatto per un lago, e l'altro per un fiume, che è nello stato de' Farnesi. Ed oltre a tutte queste cose vi andava un monte pieno di gigli con l'arco vergine (15); ma il tutto non fu poi messo in opera per le cagioni che si son dette nella vita di Michelagnolo (16): e si può credere che come queste parti in sè son belle e fatte con molto giudizio, così sarebbe riuscito il tutto insieme; tuttavia l'aria della piazza è quella che dà il vero lume, e fa far retto giudizio dell'opere. Il medesimo fra Guglielmo ha condotto, nello spazio di molti anni, quattordici storie, per farle di bronzo, della vita di Cristo; ciascuna delle quali è larga palmi quattro e alta sei, eccetto però una, che è palmi dodici alta, e larga sei, dove è la natività di Gesù Cristo con bellissime fantasie di figure. Nell'altre tredici sono l'andata di Maria con Cristo putto in Ierusalem in su l'asino, con due figure di gran rilievo, e molte di mezzo e basso; la cena con tredici figure ben composte, ed un casamento ricchissimo; il lavare i piedi ai discepoli; l'orare nell'orto, con cinque figure e una turba da basso molto varia; quando è menato ad Anna con sei figure grandi, e molte di basso, ed un lontano; lo essere battuto alla colonna; quando è coronato di spine; l'Ecce Homo; Pilato che si lava le mani; Cristo che porta la croce con quindici figure, ed altre lontane che vanno al monte Calvario; Cristo crocifisso, con diciotto figure; e quando è levato di croce: le quali tutte istorie, se fussono gettate, sarebbono una rarissima opera, veggendosi che è fatta con molto studio e fatica. Aveva disegnato papa Pio IV. farle condurre per una

delle porte di S. Pietro, ma non ebbe tempo, sopravvenuto dalla morte. Ultimamente ha condotto fra Guglielmo modelli di cera per tre altari di S. Pietro, Cristo deposto di croce, il ricevere Pietro le chiavi della Chiesa, e la venuta dello Spirito Santo, che tutte sarebbono belle storie. In somma ha costui avuto ed ha occasione grandissima di affaticarsi e fare dell'opere, avvenga che l'uffizio del Piombo è di tanto gran rendita, che si può studiare ed affaticarsi per la gloria; il che non può fare chi non ha tante comodità. E nondimeno non ha condotto fra Guglielmo opere finite dal 1547 infino a questo anno 1567; ma è proprietà di chi ha quell'uffizio impigrire, e diventare infingardo (17). E che ciò sia vero, costui, innanzi che fusse frate del Piombo, condusse molte teste di marmo ed altri lavori, oltre quelli che abbiam detto; è ben vero che ha fatto quattro gran profeti di stucco (18), che sono nelle nicchie fra i pilastri del primo arco grande di S. Pietro. Si adoperò anco assai ne' carri della festa di Testaccio, ed altre mascherate, che già molti anni sono sì fecero in Roma. È stato creato di costui un Guglielmo Tedesco, che fra altre opere, ha fatto un molto bello e ricco ornamento di statue piccoline di bronzo, imitate dall'antiche migliori, a uno studio di legname (così gli chiamano) che il conte di Pitigliano donò al signore duca Cosimo; le quali figurette son queste: il cavallo di Campidoglio, quelli di Montecavallo, gli Ercoli di Farnese, l'Antinoo, ed Apollo di Belvedere, e le teste de' dodici imperatori, con altre, tutte ben fatte e simili alle proprie.

Ha avuto ancora Milano un altro scultore, che è morto questo anno, chiamato Tommaso Porta (19), il quale ha lavorato di marmo eccellentemente, e particolarmente ha contraffatto teste antiche di marmo che sono state vendute per antiche; e le maschere l'ha fatte tanto bene, che nessuno l'ha paragonato; ed io ne ho una di sua mano, di marmo, posta nel cammino di casa mia d'Arezzo, che ognuno la crede antica. Costui fece di marmo quanto il naturale le dodici teste degli imperatori, che furono cosa rarissima; le quali papa Giulio III le tolse, e gli fece dono della segnatura d'uno uffizio di scudi cento l'anno, e tenne non so che mesi le teste in camera sua come cosa rara, le quali, per opera si crede di fra Guglielmo suddetto e d'altri che l'invidiavano, operarono contra di lui di maniera, che, non riguardando alla dignità del dono fattogli da quel pontefice, gli furono rimandate a casa; dove poi con miglior condizione gli fur pagate da' mercanti, e mandate in Ispagna. Nessuno di questi imitatori delle cose antiche valse più di costui del quale mi

è parso degno che si faccia memoria, tanto più, quanto egli è passato a miglior vita, lasciando fama e nome della virtù sua.

Ha similmente molte cose lavorato in Roma un Lionardo Milanese, il quale ha ultimamente condotto due statue di marmo, S. Piero e S. Paolo, nella cappella del cardinale Giovanni Riccio da Montepulciano, che sono molto lodate, e tenute belle e buone figure; ed Iacopo e Tommaso Casignuola scultori hanno fatto per la chiesa della Minerva alla cappella de' Caraffi la sepoltura di papa Paolo IV, con una statua di pezzi (oltre agli altri ornamenti) che rappresenta quel papa, col manto di mischio broccatello, ed il fregio, ed altre cose di mischi di diversi colori, che la rendono maravigliosa; e così veggiamo questa giunta all'altre industrie degl'ingegni moderni, e che i scultori con i colori vanno nella scultura imitando la pittura; il quale sepolcro ha fatto fare la Santità o molta bontà e gratitudine di papa Pio V, padre e pontefice veramente beatissimo, santissimo, e di lunga vita degnissimo.

Nanni di Baccio Bigio scultore fiorentino (20), oltre quello che in altri luoghi s'è detto di lui, dico che nella sua giovanezza sotto Raffaello da Montelupo attese di manica alla scultura che diede in alcune cose piccole, che fece di marmo, gran speranza d'avere a essere valentuomo; e andato a Roma sotto Lorenzetto scultore, mentre attese, come il padre avea fatto, anco all'architettura, fece la statua di papa Clemente VII, che è nel coro della Minerva, ed una Pietà di marmo, cavata da quella di Michelagnolo, la quale fu posta in Santa Maria de Anima, chiesa de' Tedeschi, come opera che è veramente bellissima. Un'altra simile indi a non molto ne fece a Luigi del Riccio, mercante fiorentino, che è oggi in Santo Spirito di Firenze (21) a una cappella di detto Luigi, il quale è non meno lodato di questa sua pietà verso la patria, che Nanni d'aver condotta la statua con molta diligenza ed amore. Si diede poi Nanni sotto Antonio da Sangallo con più studio all'architettura, ed attese, mentre Antonio visse, alla fabbrica di S. Pietro; dove cascando da un ponte alto sessanta braccia, e sfragellandosi, rimase vivo per miracolo. Ha Nanni condotto in Roma e fuori molti edifizi, e cercato di più e maggiori averne, come s'è detto nella vita di Michelagnolo. È sua opera il palazzo del cardinal Montepulciano in strada Iulia, ed una porta del Monte Sansavino fatta fare da Giulio III, con un ricetto d'acqua non finito, una loggia, ed altre stanze del palazzo stato già fatto dal cardinale vecchio di Monte. È parimente opera di Nanni la casa de' Mattei, ed altre molte fabbriche (22)

che sono state fatte e si fanno in Roma tuttavia.

È anco oggi fra gli altri famoso, e molto celebre architettore, Galeazzo Alessi Perugino, il quale servendo in sua giovanezza il cardinale di Rimini, del quale fu cameriero, fece fra le sue prime opere, come volle detto signore, la riedificazione delle stanze della fortezza di Perugia con tante comodità, e bellezza, che in luogo sì piccolo fu uno stupore; e pure sono state capaci già più volte del papa con tutta la corte. Appresso, per avere altre molte opere che fece al detto cardinale, fu chiamato da' Genovesi con suo molto onore a' servigi di quella repubblica, per la quale la prima opera che facesse si fu racconciare e fortificare il porto ed il molo, anzi quasi farlo un altro da quello che era prima. Conciosiachè, allargandosi in mare per buono spazio, fece fare un bellissimo portone, che giace in mezzo circolo, molto adorno di colonne rustiche, e di nicchie a quelle intorno; all'estremità del qual circolo si congiungono due baluardetti, che difendono detto portone. In sulla piazza poi sopra il molo, alle spalle di detto portone verso la città, fece un portico grandissimo, la quale riceve il corpo della guardia, d'ordine dorico, e sopra esso, quanto è lo spazio che egli tiene ed insieme i due baluardi e porta, resta una piazza spedita per comodo dell'artiglieria; la quale a guisa di cavaliere sta sopra il molo, e difende il porto dentro e fuora. Ed oltre questo, che è fatto, si dà ordine con suo disegno, e già dalla signoria è stato approvato il modello, all'accrescimento della città, con molta lode di Galeazzo, che in queste ed altre opere ha mostrato di essere ingegnosissimo. Il medesimo ha fatto la strada nuova di Genova con tanti palazzi fatti con suo disegno alla moderna, che molti affermano in niun'altra città d'Italia trovarsi una strada più di questa magnifica e grande, nè più ripiena di ricchissimi palazzi, stati fatti da que' signori a persuasione e con ordine di Galeazzo; al quale confessano tutti avere obbligo grandissimo, poichè è stato inventore ed esecutore d'opere che, quanto agli edifizi, rendono senza comparazione la loro città molto più magnifica e grande ch'ella non era ora. Ha fatto il medesimo altre strade fuori di Genova, e tra l'altre quella che si parte da Ponte Decimo per andare in Lombardia. Ha restaurato le mura della città verso il mare, e la fabbrica del duomo facendogli la tribuna e la cupola. Ha fatto anco molte fabbriche private: il palazzo in villa di M. Luca Iustiniano, quello del signor Ottaviano Grimaldi, i palazzi di due dogi, uno al signor Batista Grimaldi, ed altri molti, dei quali non accade ragionare. Già

non tacerò che ha fatto il lago ed isola del signor Adamo Centurioni, copiosissimo d'acque e fontane, fatte in diversi modi belli e capricciosi, e la fonte del capitan Learco, vicina alla città, che è cosa nobilissima. Ma sopra tutte le diverse maniere di fonti che ha fatte a molti, è bellissimo il bagno che ha fatto in casa del signor Gio: Batista Grimaldi in Bisagno. Questo, ch'è di forma tondo, ha nel mezzo un laghetto, nel quale si possono bagnare comodamente otto o dieci persone; il quale laghetto ha l'acqua calda da quattro teste di mostri marini, che pare che escano del lago, e la fredda da altrettante rane, che sono sopra le dette teste de' mostri. Gira intorno al detto lago, a cui si scende per tre gradi in cerchio, uno spazio quanto a due persone può bastare a passeggiare comodamente. Il muro di tutto il circuito è partito in otto spazj; in quattro sono quattro gran nicchie, ciascuna delle quali riceve un vaso tondo, che, alzandosi poco da terra, mezzo entra nella nicchia e mezzo resta fuora, ed in mezzo di ciascun d'essi può bagnarsi un uomo, venendo l'acqua fredda e calda da un mascherone, che la getta per le corna, e la ripiglia, quando bisogna, per bocca. In una dell'altre quattro parti è la porta, e nell'altre tre sono finestre e luoghi da sedere: e tutte l'otto parti sono divise da termini, che reggono la cornice dove posa la volta ritonda di tutto il bagno; di mezzo alla qual volta pende una gran palla di vetro cristallino, nella quale è dipinta la sfera del cielo, e dentro essa il globo della terra; e da questa in alcune parti, quando altri usa il bagno di notte, viene chiarissimo lume, che rende il luogo luminoso come fusse di mezzo giorno. Lascio di dire il comodo dell'antibagno, lo spogliatoio, il bagnetto, quali son pieni di stucchi, e le pitture ch'adornano il luogo, per non esser più lungo di quello che bisogni; basta che non son punto disformi a tant'opera. In Milano con ordine del medesimo Galeazzo s'è fatto il palazzo del signor Tommaso Marini duca di Terranuova, e per avventura la facciata della fabbrica che si fa ora di S. Celso (23), l'auditorio del Cambio in forma ritonda, la già cominciata chiesa di S. Vittore, ed altri molti edifizi. Ha mandato l'istesso, dove non è potuto egli esser in persona, disegni per tutta Italia, e fuori, di molti edifizi, palazzi, e tempj, de' quali non dirò altro, questo potendo bastare a farlo conoscere per virtuoso e molto eccellente architetto (24).

Non tacerò ancora, poichè è nostro Italiano, sebbene non so il particolare dell'opere sue, che in Francia, secondo che intendo, è molto eccellente architetto, ed in par-

ticolare nelle cose di fortificazioni, Rocco Guerrini da Marradi, il quale in queste ultime guerre di quel regno ha fatto con suo molto utile ed onore molte opere ingegnose e laudabili. E così ho in quest'ultimo, per non defraudare niuno del proprio merito della virtù, favellato d'alcuni scultori ed architetti vivi, de'quali non ho prima avuto occasione di comodamente ragionare.

ANNOTAZIONI

(1) Il Vasari ha parlato di passaggio di questo suo concittadino a pag. 680 col. I, e a pag. 884 col 2. Benvenuto Cellini nomina un Lione Aretino Orefice, suo gran nemico, ed uno di coloro che egli crede volessero avvelenarlo. Sembra certo ch' ei non intese parlare di Lione Lioni poichè questi era ricco, e quegli era un orefice povero e meschino.

(2) La casa di Leone Leoni, la quale sussiste tuttavia, rimane nel sestiere di Porta nuova nella contrada detta degli Omenoni (V. più sotto la nota 4). Col nome dei Moroni chiamasi oggi un' altra contrada nel sestiere di Porta Romana.

(3) Il Mariette spiegò al Bottari queste oscure parole col seguente racconto: La regina Maria l' anno 1533 fece attaccar fuoco al castello di Folembrai; ma l' anno seguente il re Enrico coi Francesi presero e distrussero la fortezza di Bin-che, piccola città dell' alto Haynault, la qual fortezza era stata fabbricata dalla detta Regina; e ciò in vendetta dell' avere essa incendiato Folembrai; e sulle mura rovinate di Bin-che attaccarono un cartello che diceva: Voila Folembrai. Veggasi, aggiunge il Bottari, quanto tra il Vasari e il suo stampatore avevan travisato questo fatto.

(4) Le figure di questi schiavi sono dal popolo milanese chiamate Omenoni, e da essi ha preso il nome quella contrada.

(5) Questi è quell' artefice accennato a pag. 682 nota 35.

(6) Tornò di Spagna assai ricco, e morì, secondo l' Abbecedario Pittorico, nel 1660: ma questo dee essere un errore di stampa, altrimenti sarebbe vissuto assai più di cento anni; imperocchè il Vasari scriveva queste cose verso il 1568, e dalle notizie che egli ce ne dà apparisce che in cotesto tempo, se incideva coni e faceva figure di getto al pari del suo genitore, non era certamente un bambino.

(7) Di Pietro Paolo Galeotti romano ha fatto menzione il Vasari nella vita di Valerio Vicentino a pag. 680. col. I.

(8) Cristofano Solari detto il Gobbo mentovato dal Vasari a pag. 884 col. I. Egli aveva un fratello pittore chiamato Andrea del Gobbo, di cui è stato parlato a pag. 461 col. 2. e 464 nota 29.

(9) Di Giacomo della Porta ha scritto la vita il Baglioni a pag. 80.

(10) Anche di Guglielmo della Porta, frate del Piombo, ha scritto la vita il Baglioni a pag. 151.

(11) Ossia il Vescovo De Solis, come si legge in una lettera d' Annibal Caro relativa a questa sepoltura, scritta a M. Ant. Elio da Capo d' Istria vescovo di Pola, e pubblicata per la prima volta dal P. Della Valle nelle note a queste vite dell' Edizione di Siena.

(12) Il sepolcro di Paolo III è in una grandissima Nicchia nel fondo di S. Pietro allato alla cattedra. Se ne può vedere il disegno stampato nel Ciacconio alla vita di Paolo III, ed è molto diverso da quello che qui descrive il Vasari. Non è altrimenti isolato, e non ha che le due statue, la Giustizia e la Prudenza; la prima perchè era troppo nuda fu ricoperta con un panneggiamento di bronzo. (Bott.)

(13) Nella citata lettera del Caro si leggono le seguenti parole che servono di commento a queste del Vasari: » Tutto quello che s'ha » da fare ha da obbedire a quel che già s'è fat» to. Et questo·è prima una base di metallo » istoriata, fatta dal Frate già per il Vescovo » di Solis morto, et comprata dal Papa men» tre viveva, poichè la reputò degna de la » sua sepoltura. »

(14) Questa storia non v'è stata posta. (Bottari)

(15) Cioè l' Iride. (Bott.)

(16) Queste cagioni meglio si comprendono nella citata lettera del Caro. Vedi anche il Tomo III delle lettere Pittoriche N.º 97.

(17) In una postilla dell' esemplare della libreria Corsini si legge: » Guglielmo nipote di Gio: Giacomo e padre del Cavalier Teodoro della Porta...... che vive nel 1637. (Bottari)

(18) Non sono più in essere questi profeti.

(19) Fu Tommaso della famiglia dei suddetti Giacomo e Guglielmo, e probabilmente loro allievo. Ebbe un fratello cavaliere e scultore chiamato Gio: Battista. Di essi tro-

vansi notizie nel Baglioni a p. 152. Avvertasi peraltro che questo scrittore pone la morte di Tommaso nel 1618. Ma il Guarienti e il Bottari credono che sia per errore di stampa, e che dovesse leggersi 1568 che è l'anno indicato dal Vasari.

(20) Costui fu mediocre architetto, e per la sua ignoranza rovinò il ponte S. Maria, chiamato ora Ponte rotto. Cagionò molti disgusti al Buonarroti come si è letto a pag. 1014.

(21) Ove sussiste tuttora.

(22) La parte del palazzo Mattei, che è verso S. Caterina de' Funari, è fatta col disegno dell' Ammannato, ed è la più magnifica. Col disegno di Nanni fu fatto anche il palazzo Salviati alla Lungara. *(Bottari)*

(23) Non già della chiesa di S. Celso: ma della chiesa della B. Vergine presso S. Celso. Il palazzo di Tommaso Mancini fu convertito in pubblico Uffizio.

(24) Di Galeazzo Alessi trovansi più estese notizie nelle *Memorie degli Architetti* di Francesco Milizia T. II. pag. I.

DI DON GIULIO CLOVIO

MINIATORE

Non è mai stato, nè sarà per avventura in molti secoli, nè il più raro nè il più eccellente miniatore, o vogliamo dire dipintore di cose piccole , di don Giulio Clovio, poichè ha di gran lunga superato quanti altri mai si sono in questa maniera di pitture esercitati.

Nacque costui nella provincia di Schiavonia, ovvero Crovazia, in una villa detta Grisone nella diogesi di Madrucci, ancorchè i suoi maggiori della famiglia de'Clovi fossero venuti di Macedonia; ed il nome suo al battesimo fu Giorgio Iulio. Attese da fanciullo alle lettere, e poi, per istinto naturale, al disegno; e pervenuto all'età di diciotto anni, disideroso d'acquistare, se ne venne in Italia, e si mise a'servigi di Marino cardinal Grimani , appresso al quale attese lo spazio di tre anni a disegnare; di maniera che fece molto migliore riuscita che per avventura non era insino a quel tempo stata aspettata di lui, come si vide in alcuni disegni di medaglie e rovesci, che fece per quel signore, disegnati di penna minutissimamente e con estrema e quasi incredibile diligenza. Onde, veduto che più era aiutato dalla natura nelle piccole cose, che nelle grandi, si risolvè, e saviamente, di volere attendere a miniare , poichè erano le sue opere di questa sorte graziosissime, e belle a maraviglia, consigliato anco a ciò da molti amici, ed in particolare da Giulio Romano, pittore di chiara fama; il quale fu quegli che primo d'ogni altro gl'insegnò il modo di adoperare le tinte ed i colori a gomma ed a tempera. E le prime cose che il Clovio colorisse fu una nostra Donna, la quale ritrasse, come ingegnoso e di bello

spirito, dal libro della vita di essa Vergine: la quale opera fu intagliata in istampa di legno nelle prime carte d'Alberto Duro; perchè, essendosi portato bene in questa prima opera, si condusse per mezzo del signor Alberto da Carpi, il quale allora serviva in Ungheria , al servizio del re Lodovico e della reina Maria sorella di Carlo V; al quale re condusse un giudizio di Paris di chiaroscuro, che piacque molto, ed alla reina una Lucrezia Romana che si uccideva, con alcune altre cose, che furono tenute bellissime. Seguendo poi la morte di quel re, e la rovina delle cose d'Ungheria, fu forzato Giorgio Iulio tornarsene in Italia, dove non fu appena arrivato, che il cardinale Campeggio, vecchio, lo prese al suo servizio: onde, accomodatosi a modo suo, fece una Madonna di minio a quel signore, ed alcun'altre cosette, e si dispose voler attendere per ogni modo con maggiore studio alle cose dell'arte: e così vi mise a disegnare, ed a cercar d'imitare con ogni sforzo l'opere di Michelagnolo. Ma fu interrotto quel suo buon proposito dall'infelice sacco di Roma l'anno 1527, perchè trovandosi il povero uomo prigione degli Spagnuoli, e mal condotto , in tanta miseria ricorse all'aiuto divino, facendo voto, se usciva salvo di quella rovina miserabile, e di mano a que'nuovi Farisei, di subito farsi frate, onde essendosi salvato per grazia di Dio, e condottosi a Mantova, si fece religioso nel monasterio di S. Ruffino dell'ordine de'canonici regolari Scopetini, essendogli stato promesso, oltre alla quiete e riposo della mente e tranquill' ozio di servire a Dio, che avrebbe comodità di attendere alle volte, quasi per passa-

tempo, a lavorare di minio. Preso dunque l'abito, e chiamatosi don Giulio, fece in capo all'anno professione, e poi per ispazio di tre anni si stette assai quietamente fra que'padri, mutandosi d'uno in altro monasterio, secondo che più a lui piaceva, come altrove s'è detto, e sempre alcuna cosa lavorando. Nel qual tempo condusse un libro grande da coro con mini sottili e bellissime fregiature, facendovi fra l'altre cose un Cristo che appare in forma d'ortolano a Maddalena, che fu tenuto cosa singolare. Per che, cresciutogli l'animo, fece, ma di figure molto maggiori, la storia dell'Adultera accusata da' Giudei a Cristo, con buon numero di figure; il che tutto ritrasse da una pittura, la quale di que' giorni avea fatta Tiziano Vecellio, pittore eccellentissimo (I). Non molto dopo avvenne che, tramutandosi don Giulio da un monasterio a un altro, come fanno i monaci o frati, si ruppe sgraziatamente una gamba; perchè condotto da que'padri, acciò meglio fusse curato, al monasterio di Candiana (2), vi dimorò, senza guarire, alcun tempo, essendo forse male stato trattato, come s'usa, non meno dai padri che da'medici. La qual cosa intendendo il cardinal Grimani, che molto l'amava per la sua virtù, ottenne dal papa di poterlo tenere a' suoi servigi e farlo curare. Onde cavatosi don Giulio l'abito(3), e guarito della gamba, andò a Perugia col cardinale, che là era legato, e lavorando gli condusse di minio quest'opere: un uffizio di nostra Donna con quattro bellissime storie, ed in uno epistolario tre storie grandi di S. Paolo Apostolo, una delle quali indi a non molto fu mandata in Ispagna. Gli fece anco una bellissima Pietà ed un Crocifisso, che dopo la morte del Grimani capitò alle mani di M. Giovanni Gaddi cherico di camera. Le quali tutte opere fecero conoscere in Roma don Giulio per eccellente, e furono cagione che Alessandro cardinal Farnese, il quale ha sempre aiutato, favorito, e voluto appresso di se uomini rari e virtuosi, inteso la fama di lui e vedute l'opere, lo prese al suo servizio, dove è poi stato sempre e sta ancora così vecchio. Al quale signore, dico, ha condotti infiniti minj rarissimi, d'una parte de' quali farò qui menzione, perchè di tutti non è quasi possibile. In un quadretto piccolo ha dipinta la nostra Donna col figliuolo in braccio, con molti santi e figure attorno, e ginocchioni papa Paolo III, ritratto di naturale tanto bene, che par vivo nella piccolezza di quel minio; ed all'altre figure similmente non pare che manchi altro che lo spirito e la parola. Il quale quadretto, come cosa che è veramente rarissima, fu mandato in Ispagna a Carlo V imperatore, che ne restò stupefatto. Dopo quest'opera gli fece il

cardinale mettere mano a far di minio le storie d'un uffizio della Madonna scritto di lettera formata dal Monterchi, che in ciò è raro. Onde risolutosi don Giulio di voler che quest'opera fusse l'estremo di sua possa, vi si mise con tanto studio e diligenza, che niun' altra fu mai fatta con maggiore; onde ha condotto col pennello cose tanto stupende, che non par possibile vi si possa con l'occhio nè con la mano arrivare. Ha spartito questa sua fatica don Giulio in ventisei storiette, due carte a canto l'una all'altra, che è la figura ed il figurato, e ciascuna storietta ha l'ornamento attorno, vario dall'altra, con figure e bizzarrie a proposito della storia che egli tratta, nè vo'che mi paia fatica raccontarle brevemente, attesochè ognuno non le può vedere. Nella prima faccia, dove comincia il mattutino, è l'angelo che annunzia la Vergine Maria, con una fregiatura nell'ornamento piena di puttini che son miracolosi, e nell'altra storia Esaia che parla col re Achaz. Nella seconda, alle laude, è la visitazione della vergine a Elisabetta, che ha l'ornamento di metallo: nella storia dirimpetto è la Iustizia e la Pace che si abbracciano. A prima è la natività di Cristo, e dirimpetto nel Paradiso terrestre Adamo ed Eva che mangiano il pomo, con ornamenti l'uno e l'altro pieni d'ignudi ed altre figure ed animali ritratti di naturale. A terza vi ha fatto i pastori che l'angelo appar loro, e, dirimpetto, la Tiburtina sibilla che mostra a Ottaviano imperatore la vergine con Cristo nato in cielo, adorno l'uno e l'altro di fregiature e figure varie tutte colorite, e dietro il ritratto di Alessandro Magno, ed Alessandro Cardinal Farnese. A sesta vi è la circoncisione di Cristo, dov'è ritratto, per Simeone, papa Paolo III, e dentro alla storia il ritratto della Mancina e della Settimia, gentildonne romane, che furono di somma bellezza, ed un fregio bene ornato attorno quello che fascia parimente col medesimo ordine l'altra storia, che gli è a canto, dov'è S. Gio: Batista che battezza Cristo, storia piena di ignudi. A nona vi ha fatto i Magi che adorano Cristo, e, dirimpetto, Salomone adorato dalla regina Saba, con fregiature all'una e l'altra, ricche e varie, e dentro a questa da piè, condotta di figure manco che formiche, tutta la festa di Testaccio, che è cosa stupenda a vedere che sì minuta cosa si possa condur perfetta con una punta di pennello, che è delle gran cose che possa fare una mano, e vedere un occhio mortale: nella quale sono tutte le livree che fece allora il cardinale Farnese. A vespro è la nostra Donna che fugge con Cristo in Egitto, e dirimpetto è la sommersione di Faraone nel mar rosso, con le

sue fregiature varie da'lati. A compieta è l'incoronazione della nostra Donna in cielo con moltitudine d'angeli, e dirimpetto nell'altra storia Assuero che incorona Ester, con le sue fregiature a proposito. Alla messa della Madonna ha posto innanzi una fregiatura finta di cammeo, che è Gabbriello che annunzia il Verbo alla Vergine, e le due storie sono la nostra Donna con Gesù Cristo in collo, e nell'altra Dio Padre che crea il cielo e la terra. Dinanzi a'salmi penitenziali è la battaglia, nella quale, per comandamento di David re, fu morto Uria Eteo, dove sono cavalli e gente ferita e morta, che è miracolosa; e dirimpetto nell'altra storia David in penitenza, con ornamenti ed appresso grotteschine. Ma chi vuol finire di stupire guardi nelle tanie (4), dove minutamente ha fatto un intrigo con le lettere de'nomi de'santi, dove di sopra nella margine è un cielo pieno di angeli intorno alla santissima Trinità, e di mano in mano gli apostoli e gli altri santi, e dall'altra banda seguita il cielo con la nostra Donna e tutte le sante vergini; nella margine di sotto ha condotto poi di minutissime figure la processione che fa Roma per la solennità del Corpo di Cristo, piena di uffiziali con le torce, vescovi e cardinali, e'l Santissimo Sacramento portato dal papa, con il resto della corte e guardia de'Lanzi, e finalmente Castello Sant'Agnolo che tira artiglierie: cosa tutta da fare stupire e maravigliare ogni acutissimo ingegno. Nel principio dell'officio dei morti son due storie: la Morte che trionfa sopra tutti i mortali potenti di stati e regni, come la bassa plebe; dirimpetto nell'altra storia è la resurrezione di Lazzaro, e dreto la Morte che combatte con alcuni a cavallo. Nell'offizio della croce ha fatto Cristo crocifisso, e, dirimpetto, Moisè con la pioggia delle serpi, e lui che mette in alto quella del bronzo. A quello dello Spirito Santo è quando gli scende sopra gli apostoli, e, dirimpetto, il murar la torre di Babilonia da Nembrot. La quale opera fu condotta con tanto studio e fatica da don Giulio nello spazio di nove anni, che non si potrebbe, per modo di dire, pagare quest'opera con alcun prezzo giammai; e non è possibile vedere per tutte le storie la più strana e bella varietà di bizzarri ornamenti, e diversi atti e positure d'ignudi, maschi e femmine, studiati e ben ricerchi in tutte le parti, e poste con proposito attorno in detti fregi per arricchirne quell'opera: la quale diversità di cose spargono per tutta quell'opera tanta bellezza, che ella pare cosa divina e non umana, e massimamente avendo con i colori e con la maniera fatto sfuggire ed allontanare le figure, i casamenti, ed i paesi, con tutte quelle parti che richiede la prospettiva e con la maggior perfezione che si possa, intanto che così d'appresso come lontano, fanno restare ciascun maraviglia-to; per non dire nulla di mille varie sorti d'alberi tanto ben fatti, che paiono fatti in Paradiso. Nelle storie le invenzioni si vede disegno, nel componimento ordine, varietà e ricchezza negli abiti, condotti con sì bella grazia e maniera, che par impossibile siano condotti per mano d'uomini. Onde possiam dire che don Giulio abbia, come si disse a principio, superato in questo gli antichi e moderni, e che sia stato a'tempi nostri un piccolo e nuovo Michelagnolo (5). Il medesimo fece già un quadretto di figure piccole al cardinal di Trento, sì vago e bello, che quel signore ne fece dono all'imperatore Carlo V; e dopo al medesimo ne fece un altro di nostra Donna, ed insieme il ritratto del re Filippo, che furono bellissimi e perciò donati al detto re Cattolico. Al medesimo cardinal Farnese (6) fece in un quadretto la nostra Donna col figliuolo in braccio, S. Lisabetta. S. Giovannino, ed altre figure, che mandò in Ispagna a Rigomes. In un altro, che oggi l'ha il detto cardinale, fece S. Giovanni Batista nel deserto, con paesi ed animali bellissimi; ed un altro simile ne fece poi al medesimo per mandare al re Filippo. Una Pietà, che fece con la madonna ed altre molte figure, fu dal detto Farnese donata a papa Paolo IV, che, mentre visse, la volle sempre appresso di se. Una storia, dove David taglia la testa a Golia gigante, fu dal medesimo cardinale donata a madama Margherita d'Austria, che la mandò al re Filippo suo fratello insieme con un'altra, che per compagnia di quella gli fece fare quella illustrissima signora, dove Iudit tagliava il capo ad Oloferne (7). Dimorò già molti anni sono don Giulio appresso al duca Cosimo molti mesi, ed in detto tempo gli fece alcun' opere, parte delle quali furono mandate all' imperatore ed altri signori, e parte ne rimasero appresso sua Eccellenza illustrissima, che fra l' altre cose gli fece ritrarre una testa piccola d' un Cristo da una che n'ha egli stesso antichissima, la quale fu già di Gottifredi Buglioni re di Ierusalem: la quale dicono essere più simile alla vera effigie del Salvatore, che alcun'altra che sia. Fece don Giulio al detto signor duca un Crocifisso con la Maddalena a'piedi, che è cosa maravigliosa (8); ed un quadro piccolo d'una Pietà (9), del quale abbiamo il disegno nel nostro libro insieme con un altro, pur di mano di don Giulio, d'una nostra Donna ritta, col figliuolo in collo, vestita all'Ebrea, con un coro d'Angeli intorno e molte anime nude in atto di raccomandarsi. Ma per tornare al signor du-

ca, egli ha sempre molto amato la virtù di don Giulio, e cercato d'avere delle sue opere; e se non fusse stato il rispetto che ha avuto a Farnese, non l'arebbe lasciato da se partire, quando stette, come ho detto, alcuni mesi al suo servizio in Firenze. Ha dunque il duca, oltre le cose dette, un quadretto di mano di don Giulio, dentro al quale è Ganimede portato in cielo da Giove converso in aquila, il quale fu ritratto da quello che già disegnò Michelagnolo, il quale è oggi appresso Tommaso de' Cavalieri, come s'è detto altrove. Ha similmente il duca nel suo scrittoio un S. Giovanni Batista che siede sopra un sasso, ed alcuni ritratti di mano del medesimo, che sono mirabili. Fece già don Giulio un quadro d'una Pietà, con le Marie ed altre figure attorno, alla marchesana di Pescara, ed un altro, simile in tutto, al cardinale Farnese, che lo mandò all'imperatrice, che è oggi moglie di Massimiliano e sorella del re Filippo; ed un altro quadretto di mano del medesimo mandò a Sua Maestà Cesarea, dentro al quale è in un paesetto bellissimo, S. Giorgio che ammazza il serpente, fatto con estrema diligenza. Ma fu passato questo di bellezza e di disegno da un quadro maggiore che don Giulio fece a un gentiluomo spagnuolo, nel quale è Traiano imperatore, secondo che si vede nelle medaglie, e col rovescio della provincia di Giudea; il quale quadro fu mandato al sopraddetto Massimiliano, oggi imperatore. Al detto cardinale Farnese ha fatto due altri quadretti, in uno è Gesù Cristo ignudo con la croce in mano, e nell'altro è il medesimo menato da' Giudei ed accompagnato da un'infinità di popoli al monte Calvario con la croce in ispalla, e dietro la nostra Donna e l' Marie in atti graziosi e da muovere a pietà un cuor di sasso. Ed in due carte grandi per un messale ha fatto allo stesso cardinale Gesù Cristo che ammaestra nella dottrina del santo Evangelio gli Apostoli, e nell'altra il Giudizio universale, tanto bello, anzi ammirabile e stupendo, che io mi confondo a pensarlo, e tengo per fermo che non si possa, non dico fare, ma vedere, nè immaginarsi, per minio, cosa più bella. È gran cosa che in molte di queste opere, e massimamente nel detto ufficio della Madonna, abbia fatto don Giulio alcune figurine non più grandi che una ben piccola formica, con tutte le membra sì espresse e sì distinte, che più non si sarebbe potuto in figure grandi quanto il vivo; e che per tutto siano sparsi ritratti naturali d'uomini e donne non meno simili al vero, che se fussero da Tiziano o dal Bronzino stati fatti naturalissimi e grandi quanto il vivo, senza che in alcune figure di fregj si veggiono alcune figurette nude, ed in altre maniere, fatte simili a cammei, che, per piccolissime che sieno, sembrano in quel loro essere grandissimi giganti, cotanta è la virtù e strema diligenzia che in operando mette don Giulio. Del quale ho voluto dare al mondo questa notizia, acciocchè sappiano alcuna cosa di lui quei che non possono nè potranno delle sue opere vedere, per essere quasi tutte in mano di grandissimi signori e personaggi; dico quasi tutte, perchè so alcuni privati avere in scatolette ritratti bellissimi di mano di costui, di signori, d'amici, o di donne da loro amate. Ma, comunque sia, basta che l'opere di sì fatti uomini non sono pubbliche, nè in luogo da potere essere vedute da ognuno, come le pitture, sculture, e fabbriche degli altri artefici di queste nostre arti (IO). Ora, ancorchè don Giulio sia vecchio e non studi, nè attenda ad altro, che procacciarsi con opere sante e buone, e con una vita tutta lontana dalle cose del mondo, la salute dell'anima sua, e sia vecchio affatto, pur va lavorando continuamente alcuna cosa (II), là dove stassi in molta quiete e ben governato nel palazzo de' Farnesi, dove è cortesissimo in mostrando ben volentieri le cose sue a chiunque va a visitarlo e vederlo, come si fanno l'altre maraviglie di Roma (I2).

ANNOTAZIONI

(I) Questa pittura di Tiziano è stata modernamente intagliata da Pietro Anderloni.

(2) Nel territorio di Padova.

(3) Assicura il Bottari che Don Giulio non uscì della Religione disgustato di quei canonici; che anzi conservò per essi particolare affetto e volle esser tra loro seppellito.

(4) Litanie.

(5) Fortuna pel Vasari che il Clovio era di Croazia ed allievo di Giulio Romano; che se fosse stato Toscano, o di Scuola Fiorentina, chi lo salvava dalla taccia di lodatore parziale ec. ec.?

(6) Mentre che stava al servizio del Cardinal Farnese il Clovio ajutò Cecchin Salviati a dipingere la Cappella della Cancelleria. (Bottari)

(7) Il P. della Valle riferisce nell'Edizio-

ne di Siena la lettera colla quale Don Giulio inviò questo suo lavoro alla principessa Margherita.

(8) Questa miniatura si custodisce in una stanza della Direzione della Galleria di Firenze. Il colore è un poco svanito; ma considerando essere quasi 300 anni che è fatta si può dire conservatissima: vi è scritto: *Iulius Macedo fa.* 1553.

(9) E questo si vede nella Pinacoteca Granducale del R. Palazzo de' Pitti· nella stanza dell'Educazione di Giove sotto numero 241.

(10) Del Clovio ha scritto la vita anche il Baglioni, ma essa può riguardarsi come un compendio di questa del Vasari, con qualche aggiunta.

(11) Nella stanza della Galleria di Firenze nominata sopra nella nota 8 trovasi un ritratto di D. Giulio in età avanzata, dipinto a olio in un piccolo tondo: non si ha peraltro certezza che sia di sua mano.

(12) Morì in Roma ottogenario nel 1578, e fu sepolto in S. Pietro in Vincula; e nel muro della Tribuna è il suo ritratto di Bassorilievo in marmo, colla iscrizione. *(Bottari)*

DI DIVERSI ARTEFICI ITALIANI

Vive anco in Roma, e certo è molto eccellente nella sua professione, Girolamo Siciolante da Sermoneta, (1), del quale, sebbene si è detto alcuna cosa nella vita di Perino del Vaga, di cui fu discepolo e l'aiutò nell'opere di Castel Sant'Agnolo e molte altre, non sia però sen non bene dirne anco quanto la sua molta virtù merita veramente. Fra le prime opere adunque che costui fece da se, fu una tavola alta dodici palmi che egli fece a olio di venti anni, la quale è oggi nella badia di S. Stefano vicino alla terra di Sermoneta sua patria, nella quale sono quanto il vivo S. Pietro, S. Stefano e S. Giovanni Batista con certi putti. Dopo la quale tavola, che molto fu lodata, fece nella chiesa di Santo Apostolo di Roma in una tavola a olio Cristo morto, la nostra Donna, S. Giovanni e la Maddalena con altre figure condotte con diligenza. Nella Pace condusse poi, alla cappella di marmo che fece fare il cardinale Cesis, tutta la volta lavorata di stucchi in un partimento di quattro quadri, facendovi il nascere di Gesù Cristo, l'adorazione de' Magi, il fuggire in Egitto e l'uccisione de' fanciulli innocenti, che tutto fu opera molto laudabile e fatta con invenzione, giudizio, e diligenza. Nella medesima chiesa fece non molto dopo il medesimo Girolamo, in una tavola alta quindici palmi appresso all'altare maggiore la natività di Gesù Cristo, che fu bellissima; e dopo per la sagrestia della chiesa di S. Spirito di Roma in un'altra tavola a olio la venuta dello Spirito Santo sopra gli Apostoli, che è molto graziosa opera. Similmente nella chiesa di Santa Maria *de Anima*, chiesa della nazione tedesca, dipinse a fresco tutta la cappella de'Fuccheri, dove Giulio Romano già fece la tavola, con istorie grandi della vita di nostra Donna; ed in S. Iacopo degli Spagnuoli all'altare maggiore fece in una gran tavola un bellissimo Crocifisso con alcuni angeli attorno, la nostra Donna e S. Giovanni, e oltre ciò due gran quadri che la mettono in mezzo, con una figura per quadro, alta nove palmi, cioè S. Iacopo apostolo e S. Alfonso vescovo; nei quali quadri si vede che mise molto studio e diligenza. A piazza Giudea nella chiesa di S. Tommaso ha dipinto tutta una cappella a fresco, che risponde nella corte di casa Cenci, facendovi la natività della Madonna, l'essere annunziata dall'Angelo, ed il partorire il Salvatore Gesù Cristo. Al cardinal Capodiferro ha dipinto nel suo palazzo (2) un salotto molto bello de' fatti degli antichi Romani; ed in Bologna fece già nella chiesa di S. Martino la tavola dell'altare maggiore, che fu molto commendata. Al signor Pier Luigi Farnese, duca di Parma e Piacenza, il quale servì alcun tempo; fece molte opere, ed in particolare un quadro, che è in Piacenza, fatto per una cappella, dentro al quale è la nostra Donna, S. Giuseppo, S. Michele, S. Giovanni Batista, ed un angelo di palmi otto; Dopo il suo ritorno di Lombardia fece nella Minerva, cioè nell'andito della sagrestia, un Crocifisso, e nella chiesa un altro; e dopo fece a olio una Santa Caterina ed una Sant'Agata; ed in S. Luigi fece una storia a fresco a concorrenza di Pellegrino Pellegrini Bolognese e di Iacopo del Conte Fiorentino. In una tavola a olio alta palmi sedici, fatta nella chiesa di S. Alò dirimpetto alla Misericordia, compagnia dei Fiorentini, dipinse non ha molto la nostra Donna, S. Iacopo Apostolo, S. Alò e S. Martino vescovi; ed in S. Lorenzo in Lucina, alla cappella della contessa di Carpi, fece a fresco un S. Francesco che riceve le stimate, e nella salà de' Re fece

al tempo di papa Pio IV, come s'è detto, una storia a fresco sopra la porta della cappella di Sisto, nella quale storia, che fu molto lodata, Pipino re de' Franchi dona Ravenna alla Chiesa romana, e mena prigione Astolfo re de' Longobardi; e di questa abbiamo il disegno di propria mano di Girolamo nel nostro libro con molti altri del medesimo. E finalmente ha oggi fra mano la cappella del cardinal Cesis in Santa Maria Maggiore, dove ha già fatto in una gran tavola il martirio di Santa Caterina fra le ruote, che è bellissima pittura, come sono l' altre che quivi ed altrove va continuamente e con suo molto studio lavorando. Non farò menzione de' ritratti, quadri, ed altre opere piccole di Girolamo; perchè, oltre che sono infinite, queste possono bastare a farlo conoscere per eccellente e valoroso pittore (3).

Avendo detto disopra, nella vita di Perino del Vaga, che Marcello, (4) pittor mantovano, operò molti anni sotto di lui cose che gli dierono gran nome: dico che, venendo più al particolare, che egli già dipinse nella chiesa di Santo Spirito la tavola e tutta la cappella di S. Giovanni Evangelista, col ritratto di un commendatore di detto Santo Spirito, che murò quella chiesa e fece la detta cappella; il quale ritratto è molto simile, e la tavola bellissima. Onde, veduta la bella maniera di costui, un frate del Piombo gli fece dipingere a fresco nella Pace, sopra la porta che di chiesa entra in convento, un Gesù Cristo fanciullo, che nel tempio disputa con i dottori, che è opera bellissima. Ma perchè si è dilettato sempre costui di fare ritratti e cose piccole, lasciando l' opere maggiori, n'ha fatto infiniti, onde se ne veggiono alcuni di papa Paolo III, belli e simili affatto. Similmente con disegni di Michelagnolo, e di sue opere, ha fatto una infinità di cose similmente piccole, e fra l' altre in una sua opera ha fatta tutta la facciata del Giudizio, che è cosa rara e condotta ottimamente. E nel vero, per cose piccole di pittura, non si può far meglio; per lo che gli ha finalmente il gentilissimo M. Tommaso de' Cavalieri, che sempre l'ha favorito, fatto dipignere con disegni di Michelagnolo una tavola per la chiesa di S. Giovanni Laterano d'una Vergine annunziata bellissima; il quale disegno di man propria del Buonarroto, da costui imitato, donò al signor duca Cosimo Lionardo Buonarroti nipote di esso Michelagnolo, insieme con alcuni altri di fortificazioni, d'architettura, ed altre cose rarissime. E questo basti di Marcello, che per ultimo attende a lavorare cose piccole, conducendole con veramente estrema ed incredibile pacienza (5).

Di Iacopo del Conte Fiorentino (6) il quale, siccome i sopraddetti abita in Roma, si sarà detto abbastanza, fra in questo ed in altri luoghi, se ancora se ne dirà alcun altro particolare. Costui dunque, essendo stato in fin dalla sua giovanezza molto inclinato a ritrarre di naturale, ha voluto che questa sia stata sua principale professione, ancora che abbia secondo l'occasioni fatto tavole e lavori in fresco pure assai in Roma e fuori. Ma de' ritratti, per non dire di tutti, che sarebbe lunghissima storia, dirò solamente che egli ha ritratto, da papa Paolo III in quà, tutti i pontefici che sono stati, e tutti i signori ed ambasciatori d'importanza che sono stati a quella corte: e similmente capitani d'eserciti e grand' uomini di casa Colonna e degli Orsini, il signor Piero Strozzi ed una infinità di vescovi, cardinali, ed altri gran prelati e signori, senza molti letterati ed altri galantuomini, che gli hanno fatto acquistare in Roma nome, onore ed utile; onde si sta in quella città con sua famiglia molto agiata, ed onoratamente. Costui da giovanetto disegnava tanto bene, che diede speranza, se avesse seguitato, di farsi eccellentissimo, e saria stato veramente: ma, come ho detto, si voltò a quello che si sentiva da natura inclinato: nondimeno non si possono le cose sue se non lodare. È di sua mano in una tavola, che è nella chiesa del Popolo, un Cristo morto; ed in un'altra, che ha fatta in S. Luigi alla cappella di S. Dionigi con storie, è quel santo. Ma la più bell' l'opera, che mai facesse, si fu due storie a fresco che già fece, come s'è detto in altro luogo, nella compagnia della Misericordia de' Fiorentini, (7) in una tavola d'un deposto di croce con i ladroni confitti, e lo svenimento di nostra Donna, colorita a olio, molto bella, e condotta con diligenza e con suo molto onore. Ha fatto per Roma molti quadri e figure in varie maniere, e fatto assai ritratti interi vestiti e nudi d'uomini e di donne, che sono stati bellissimi, perocchè così erano i naturali. Ha ritratto anco, secondo l'occasioni, molte teste di signore, gentildonne, e principesse, che sono state a Roma, e fra l' altre so che già ritrasse la signora Livia Colonna, nobilissima donna per chiarezza di sangue, virtù, e bellezza incomparabile. E questo basti di Iacopo del Conte, il quale vive e va continuamente operando (8).

Arei potuto ancora di molti nostri Toscani e d'altri luoghi d'Italia far noto il nome e l' opere loro, che ma la son passata da leggieri, perchè molti hanno finito, per esser vecchi, di operare, ed altri che son giovani, che si vanno sperimentando, i quali faran-

no conoscersi più con le opere che con gli scritti; e perchè ancor vive ed opera Adone Doni d'Ascesi, (9) del quale, se bene feci memoria di lui nella vita di Cristofano Gherardi (10), dirò alcune particolarità delle opere sue, quali ed in Perugia e per tutta l' Umbria, e particolarmente in Fuligno sono molte tavole; ma l' opere sue migliori sono in Ascesi a Santa Maria degli Angeli nella cappelletta dove morì S. Francesco, dove sono alcune storie de' fatti di quel santo lavorate a olio nel muro, le quali son lodate assai; oltre che ha nella testa del refettorio di quel convento lavorato a fresco la passione di Cristo, oltre a molte opere che gli han fatto onore, e lo fanno tenere e cortese e liberale la gentilezza e cortesia sua.

In Orvieto sono ancora di quella cura due giovani, uno pittore chiamato Cesare del Nebbia (11), e l'altro scultore (12) ambidue per una gran via da far che la loro città, che fino a oggi ha chiamato del continuo a ornarla maestri forestieri, che, seguitando i principj che hanno presi, non aranno a cercar più d'altri maestri. Lavora in Orvieto in Santa Maria, duomo di quella città, Niccolò dalle Pomarance (13) pittore giovane, il quale, avendo condotto una tavola dove Cristo resuscita Lazzaro, ha mostro insieme con altre cose a fresco di acquistar nome appresso agli altri suddetti (14).

E perchè de' nostri maestri Italianj vivi siamo alla fine, dirò solo, che avendo sentito non minore un Lodovico scultore fiorentino, il quale in Inghilterra ed in Bari ha fatto, secondo che m'è detto, cose notabili, per non avere io trovato quà nè parenti, nè cognome, nè visto l'opere sue, non posso, come vorrei, farne altra memoria che questa del nominarlo.

ANNOTAZIONI

(1) Fu prima scolaro di Lionardo detto il Pistoia, indi di Perin del Vaga. È stato dal Vasari più volte nominato in queste vite, e segnatamente a pag. 737, col. I. 739 col. I. 906, col. I. 942, col. I. e 959, col. 2. Il Lanzi dice essere questo pittore da compararsi ai discepoli del Sanzio per la felice imitazione del Capo-Scuola.

(2) Il palazzo del Card. Capodiferro passò nei marchesi Spada, ed è da essi stato abbellito col disegno del Borromino.

(3) La sua migliore opera, secondo il Lanzi, fu quella da lui fatta in Ancona all'altar maggiore della chiesa di S. Bartolommeo.

(4) Marcello Venusti nominato a pag. 737, col. I. Nell'edizione de' Giunti leggesi Raffaello invece di Marcello. Il Bottari fu il primo a correggere questo sbaglio.

(5) Il Venusti morì nel pontificato di Gregorio XIII. Ei lasciò un figlio chiamato Michelangelo, il quale trascurò la pittura per attendere all'arte magica. Dopo aver subìta una buona penitenza impostagli dal S. Uffizio, si rimesse nella buona via.

(6) Vedi la sua vita presso il Baglioni a pag. 75. Fu discepolo d'Andrea del Sarto: campò 88 anni e morì nel 1598. (Bottari)

(7) Cioè a S. Giovanni Decollato ove sussistono le dette pitture, lodate anche dal Lanzi.

(8) Tra gli allievi di Iacopo del Conte, si rese famoso, del genere dei Ritratti, Scipione da Gaeta.

(9) Qui pure nell'edizione de' Giunti leggesi per errore Ascoli invece d'Ascesi; errore già avvertito a pag. 815. nella nota 16.

(10) Pag. 808, col. 2.

(11) Cesare Nebbia fu scolaro del Muziano. Dipinse sotto i pontificati di Gregorio XIII. e di Sisto V. nel qual tempo l'arte aveva non poco degenerato. Finalmente si ritirò da vecchio in Orvieto dove morì di 72 anni nel pontificato di Paolo V; e secondo le memorie dell' Oretti, nel 1592. era sempre in vita.

(12) Il P. Della Valle riempie questa lacuna colla seguente nota. Lo Scalza emolo di Michelangelo. Il medesimo parla dello Scalza nella sua storia del Duomo d'Orvieto.

(13) Niccolò Circiniano dalle Pomarance del territorio di Volterra lavorava presto e per poco, onde faticò assai, ma con poco utile. Morì settuagenario, e nel 1591 ancora operava.

(14) Fu suo scolaro Cristofano Roncalli detto il Pomarancio.

DI DIVERSI ARTEFICI FIAMMINGHI

Ora ancor che in molti luoghi, ma però confusamente, si sia ragionato dell' opere d' alcuni eccellenti pittori fiamminghi, e dei loro intagli, non tacerò i nomi d' alcuni altri, poichè non ho potuto avere intera notizia dell' opere, i quali sono stati in Italia, ed io gli ho conosciuti la maggior parte, per apprendere ,la maniera italiana; parendomi che così meriti la loro industria e fatica usata nelle nostre arti . Lasciando adunque da parte Martino d' Olanda (1), Giovan Eyck da Bruggia ed Uberto suo fratello, che nel 1510 mise in luce l' invenzione e modo di colorire a olio, come altrove s' è detto (2), e lasciò molte opere di sua mano in Guanto (3) in Ipri ed in Bruggia, dove visse e morì onoratamente, dico che, dopo costoro, seguitò Ruggieri Vandar-Weyde di Bruxelles, il quale fece molte opere in più luoghi, ma principalmente nella sua patria, e nel palazzo de' signori quattro tavole a olio bellissimo di cose pertinenti alla iustizia. Di costui fu discepolo Hauesse (4) del quale abbiam, come si disse, in Fiorenza in un quadretto piccolo, che è in man del duca, la passione di Cristo. A costui successero Lodovico da Loviano Luven Fiammingo; Pietro Christa, Giusto da Guanto, Ugo d' Anversa (5), ed altri molti, i quali, perchè mai non uscirono di loro paese, tennero sempre la maniera fiamminga; e sebbene venne già in Italia Alberto Durero, del quale si è parlato lungamente , egli tenne nondimeno sempre la medesima maniera, sebbene fu nelle teste massimamente pronto e vivace, come è notissimo a tutta Europa. Ma lasciando costoro, ed insieme con essi Luca d' Olanda ed altri, conobbi nel 1532 in Roma un Michele Cockuysien (6) il quale attese assai alla maniera italiana, e condusse in quella città molte opere a fresco, e particolarmente in Santa Maria *de Anima* due cappelle. Tornato poi al paese, e fattosi conoscere per valentuomo, odo che fra l' altre opere ritrasse al re Filippo di Spagna una tavola da una di Giovanni Eyck suddetto che è in Guanto : nella quale ritratta, che fu portata in Ispagna, il trionfo dell' *Agnus Dei*. Studiò poco dopo in Roma Martino Hemskerck (7) buon maestro di figure e paesi, il quale ha fatto in Fiandra molte pitture e molti disegni di stampe di rame, che sono state, come s' è detto altrove, intagliate da Ieronimo Cocca (8), il quale conobbi in Roma mentre io serviva il cardinale Ippolito de' Medici. E questi tutti sono stati bellissimi inventori di storie, e molto osservatori della maniera italiana (9) . Conobbi ancora in Napoli, e fu mio amicissimo, l' anno 1545 Giovanni di Calker, pittore fiammingo molto raro, e tanto pratico nella maniera d' Italia, che le sue opere non erano conosciute per mano di Fiammingo; ma costui morì giovane in Napoli, mentre si sperava gran cose di lui, il quale disegnò la sua notomia al Vesalio. Ma innanzi a questi fu molto in pregio Divik da Lovanio in quella maniera buon maestro, e Quintino (10) della medesima terra, il quale nelle sue figure osservò sempre più che potè il naturale, come anche fece un suo figliuolo chiamato Giovanni. Similmente Gios di Cleves (11) fu gran coloritore, e raro in far ritratti di naturale; nel che servì assai il re Francesco di Francia in far molti ritratti di diversi signori e dame. Sono anco stati famosi pittori, e parte sono, della medesima provincia Giovanni d' Hemsen, Mattias Cook d' Anversa, Bernardo di Bruxelles, Giovanni Cornelis d' Amsterdam, Lamberto della medesima terra (12), Enrico da Dinant, Giovacchino di Patenier di Bovines (13) e Giovanni Schoorel canonico di Utrecht, il quale portò in Fiandra molti nuovi modi di pitture cavati d' Italia; oltre questi, Giovanni Bellagamba di Dovai, Dirick d' Harlem della medesima, e Francesco Mostaeret, che valse assai in fare paesi a olio, fantasticherie, bizzarie, sogni, e immaginazioni. Girolamo Hertoghen Bos (14), Pietro Breughel di Breda furono imitatori di costui, e Lancilloto è stato eccellente in far fuochi, notti, splendori, diavoli e cose somiglianti. Piero Coek (15) ha avuto molta invenzione nelle storie, e fatto bellissimi cartoni per tappezzerie e panni d' arazzo, e buona maniera e pratica nelle cose d' architettura; ed ha tradotto in lingua teutonica l' opere d' architettura di Sebastiano Serlio Bolognese. E Giovanni di Mabuse fu quasi il primo che portasse d' Italia in Fiandra il vero modo di fare storie piene di figure ignude e di poesie, e di sua mano in Silanda è una gran tribuna nella badia di Midelborgo. De' quali tutti s' è avuto notizia da maestro Giovanni della Strada (16) di Bruges pittore, e da Giovanni Bologna di Dovai scultore (17) ambi Fiamminghi ed eccellenti, come diremo nel trattato degli accademici.

Ora quanto a quelli della medesima provincia, che sono vivi ed in pregio, il primo

fra loro per opere di pittura, e per molte carte intagliate in rame, è Francesco Floris d'Anversa, discepolo del già detto Lamberto Lombardo. Costui dunque, il quale è tenuto eccellentissimo, ha operato di maniera in tutte le cose della sua professione, che niuno ha meglio (dicono essi) espressi gli affetti dell'animo, il dolore, la letizia, e l'altre passioni con bellissime e bizzarre invenzioni, di lui: intanto che lo chiamano, agguagliandolo all'Urbino, Raffaello Fiammingo; vero è che ciò a noi non dimostrano interamente le carte stampate, perciocchè chi intaglia, sia quanto vuole valent' uomo, non mai arriva a gran pezza all'opere, ed al disegno e maniera di chi ha disegnato. È stato condiscepolo di costui, e sotto la disciplina d'un medesimo maestro ha imparato, Guglielmo Cay di Breda pur d'Anversa (18), uomo moderato, grave, di giudizio, e molto imitatore del vivo e delle cose della natura, ed oltre ciò assai accomodato inventore, e quegli che più d'ogni altro conduce le sue pitture sfumate, e tutte piene di dolcezza e di grazia; e se bene non ha la fierezza e facilità e terribilità del suo condiscepolo Floro, ad ogni modo è tenuto eccellentissimo. Michel Cockuysen (19), del quale ho favellato di sopra, e detto che portò in Fiandra la maniera italiana, è molto fra gli artefici fiamminghi celebrato, per essere tanto grave, e fare le sue figure che hanno del virile e del severo; onde messer Domenico Lampsonio Fiammingo, del quale si parlerà a suo luogo, ragionando dei due sopraddetti e di costui gli agguaglia a una bella musica di tre, nella quale faccia ciascun la sua parte con eccellenza. Fra i medesimi è anco stimato assai Antonio Moro di Utrech in Olanda, pittore del re Cattolico, i colori del quale, nel ritrarre ciò che vuole di naturale, dicono contendere con la natura, ed ingannare gli occhi benissimo. Scrivemi il detto Lampsonio che il Moro, il quale è di gentilissimi costumi e molto amato, ha fatto una tavola bellissima d'un Cristo che risuscita, con due angeli, e S. Piero e S. Paolo, che è cosa maravigliosa. E anco è tenuto buono inventore e coloritore Martino di Vos, il quale ritrae ottimamente di naturale. Ma, quanto al fare bellissimi paesi, non ha pari Iacopo Grimer (20), Hans Bolz (21), ed altri tutti d'Anversa, e valent' uomini, de'quali non ho così potuto sapere ogni particolare. Pietro Arsen (22), detto Pietro Lungo, fece una tavola con le sue ale nella sua patria Amsterdam, dentrovi la nostra Donna ed altri santi; la quale tutta opera costò duemila scudi. Celebrano ancora per buon pittore Lamberto d'Amsterdam (23), che abitò in Vinezia molti anni, ed aveva

benissimo la maniera italiana. Questo fu padre di Federigo, del quale, per essere nostro accademico, se ne farà memoria a suo luogo. E parimente Pietro Breughel d'Anversa maestro eccellente, Lamberto Van-Hort d'Amersfort d'Olanda, e per buono architetto Gilis Mostaeret (24) fratello di Francesco suddetto, e Pietro Porbus, giovinetto ha dato un saggio di dover riuscire eccellente pittore.

Ora, acciò sappiamo alcuna cosa dei miniatori di que'paesi, dicono che questi vi sono stati eccellenti: Marino di Siressa (25), Luca Hurembout di Guanto, Simone Benich da Bruggia, e Gherardo; e parimente alcune donne, Susanna sorella del detto Luca, che fu chiamata per ciò ai servigi d'Enrico VIII re d'Inghilterra, e vi stette onoratamente tutto il tempo di sua vita, Clara Skeysers di Guanto, che d'ottant'anni morì, come dicono, vergine; Anna figliuola di maestro Segher medico; Levina figlia di maestro Simone da Bruggia suddetto, che dal detto Enrico d'Inghilterra fu maritata nobilmente, ed avuta in pregio dalla reina Maria', siccome ancora è dalla reina Lisabetta: similmente Caterina figliuola di maestro Giovanni da Hemsen andò già in Ispagna al servigio della reina d'Ungheria con buona provvisione; ed insomma molt'altre sono state in quelle parti eccellenti miniatrici.

Nelle cose de'vetri e far finestre sono nella medesima provincia stati molti valent' uomini: Art Van-Hort di Nimega, Borghese d'Anversa, Iacobs Felart, Divick Stas di Campen, Giovanni Ack di Anversa, di mano del quale sono nella chiesa di santa Gudula di Bruselles le finestre della cappella del Sacramento; e qua in Toscana hanno fatto al duca di Fiorenza molte finestre di vetri a fuoco, bellissime, Gualtieri e Giorgio Fiamminghi e valentuomini, con i disegni del Vasari.

Nell'architettura e scultura i più celebrati Fiamminghi sono Sebastiano d'Oia d'Utrecht, il quale servì Carlo V. in alcune fortificazioni, e poi il re Filippo; Guglielmo d'Anversa, Guglielmo Cucur (26) d'Olanda, buono architetto e scultore, Giovanni di Dale scultore, poeta ed architetto, Iacopo Bruca (27) scultore ed architetto, che fece molte opere alla reina d'Ungheria reggente, ed il quale fu maestro di Giovanni Bologna da Dovai, nostro accademico, di cui poco appresso parleremo.

È anco tenuto buono architetto Giovanni di Minescheren da Guanto, ed eccellente scultore, Matteo Manemacken d'Anversa, il quale sta col re de'Romani, e Cornelio Floris fratello del sopraddetto Francesco è altresì scultore ed architetto eccellente, ed è quegli che prima ha condotto in Fiandra il modo di fa-

re le grottesche. Attendono anco alla scultu-
ra con loro molto onore Guglielmo Palidamo
fratello d'Enrico predetto, scultore studiosis-
simo e diligente, Giovanni di Sart di Nime-
ga, Simone di Delft, e Gios Iason d'Amster-
dam; e Lamberto Suave da Liege è bonissimo
architetto ed intagliatore di stampe col buli-
no, in che l'ha seguitato Giorgio Robin d'
Ipri, Divick Volcaerts, e Filippo Galle am-
bedue d'Harlem, e Luca Leyden con molti
altri, che tutti sono stati in Italia a imparare
e disegnare le cose antiche, per tornarsene,
siccome hanno fatto la più parte, a casa ec-
cellenti. Ma di tutti i sopraddetti è stato mag-
giore Lamberto Lombardo da Liege (28) gran
letterato, giudizioso pittore ed architetto ec-
cellentissimo, maestro di Francesco Floris e
di Guglielmo Cay; delle virtù del quale Lam-
berto e d'altri mi ha dato notizia per sue let-
tere M. Domenico Lampsonio da Liege, uomo
di bellissime lettere, e molto giudizio in tutte
le cose, il quale fu famigliare del cardinal
Polo d'Inghilterra, mentre visse, ed ora è se-
gretario di monsignor vescovo e principe di
Liege. Costui, dico, mi mandò già scritta la-
tinamente la vita di detto Lamberto, e più
volte mi ha salutato a nome di molti de' no-
stri artefici di quella provincia; e una lettera
che tengo di suo, data a' dì trenta di Ottobre
1564, è di questo tenore: « Quattro anni so-
» no ho avuto continuamente animo di rin-
» graziare V. S. di due grandissimi benefizj
» che ho ricevuto da lei (so che questo le
» parrà strano esordio d'uno che non l'abbia
» mai vista nè conosciuta); certo sarebbe stra-
» no, se io non l'avessi conosciuta; il che è
» stato in fin d'allora che la mia buona ven-
» tura volse, anzi il signor Dio, farmi grazia
» che mi venissero alle mani, non so in che
» modo, i vostri eccellentissimi scritti degli
» architettori, pittori, e scultori. Ma io allo-
» ra non sapea pure una parola italiana, dove
» ora, con tutto che io non abbia mai vedu-
» to l'Italia, la Dio mercè, con leggere detti
» vostri scritti n'ho imparato quel poco che
» mi ha fatto ardito a scrivervi questa. Ed a
» questo disiderio d'imparare detta lingua
» mi hanno indotto essi vostri scritti, il che
» forse non averebbono mai fatto quei d'altro
» nessuno, tirandomi a volergli intendere uno
» incredibile e naturale amore, che fin da
» piccolo ho portato a queste tre bellissime
» arti, ma più alla piacevolissima ad ogni ses-
» so, età e grado, ed a nessuno nociva arte
» vostra, la pittura; della quale ancora era
» io allora del tutto ignorante e privo di giu-
» dizio, ed ora, per il mezzo della spesso rei-

» terata lettura de' vostri scritti, n'intendo
» tanto, che per poco che sia e quasi niente,
» è pur quanto basta a fare che io meno vita
» piacevole e lieta; e lo stimo più che tutti
» gli onori, agi, e ricchezze di questo mon-
» do. E questo poco, dico, tanto che io ri-
» trarrei di colori a olio, come con qualsivo-
» glia disegnatoio, le cose naturali, e massi-
» mamente ignudi ed abiti d' ogni sorte, non
» mi essendo bastato l'animo d'intromettei-
» mi più oltre, come dire a dipigner cose più
» incerte, che ricercano la mano più eserci-
» tata e sicura, quali sono paesaggi, alberi,
» acque, nuvole, splendori, fuochi ec. Nelle
» quali cose ancora, sì come anco nell' in-
» venzioni fino a un certo che, forse, e per
» un bisogno potrei mostrare d'aver fatto
» qualche poco d'avanzo per mezzo di detta
» lettura. Pur mi sono contento nel soprad-
» detto termine di far solamente ritratti, e
» tanto maggiormente, che le molte occupa-
» zioni, le quali l' uffizio mio porta necessa-
» riamente seco, non me lo permettono. E
» per mostrarmi grato, e conoscente in alcun
» modo di questi benefizi, d' avere, per vo-
» stro mezzo, apparato una bellissima lingua
» ed a dipignere, vi arei mandato con questa
» un ritrattino del mio volto, che ho cavato
» dallo specchio, se io non avessi dubitato,
» se questa mia vi troverà in Roma o no, che
» forse potreste stare ora in Fiorenza, o vero
» in Arezzo vostra patria ». Questa lettera
contiene, oltre ciò, molti altri particolari, che
non fanno a proposito. In altre poi mi ha pre-
gato a nome di molti galantuomini di que'
paesi, i quali hanno inteso che queste vite si
ristampano, che io vi faccia tre trattati della
scultura, pittura, ed architettura, con disegni
di figure, per dichiarare, secondo l' occasioni,
ed insegnare le cose dell' arti, come ha fatto
Alberto Duro, il Serlio, e Leon Batista Alber-
ti, stato tradotto da M. Cosimo Bartoli, gen-
tiluomo ed accademico fiorentino; la qual
cosa arei fatto più che volentieri, ma la mia
intenzione è stata di solamente voler scriver
le vite e l'opere degli artefici nostri, e non
d'insegnare l'arti, col modo di tirare le linee,
della pittura, architettura e scultura: senza
che essendomi l'opera cresciuta fra mano, per
molte cagioni, ella sarà per avventura, senza
altri trattati, lunga da vantaggio; ma io non
poteva e non doveva fare altrimenti di quello
che ho fatto, nè defraudare niuno delle debi-
te lode ed onori, nè il mondo del piacere ed
utile che spero che abbia a trarre di queste
fatiche.

ANNOTAZIONI

(1) Confondendo spesso il Vasari la Fiandra coll'Olanda e la Germania, è facile che qui abbia inteso di nominare quel Martino d'Anversa di cui ha fatto menzione nella vita di Marcantonio a pag. 682. e intorno al quale vedi la nota 3 a pag. 694.

(2) Nell'Introduzione a queste vite Cap. XXI. pag. 42, e nella vita d'Antonello da Messina pag. 311. ha discorso l'autore di Giovanni da Bruggia e di Ruggieri suo creato; non già di Uberto suo fratello, il quale fu maggiore di Giovanni e forse anche maestro; ei morì nel 1426. di anni 60.

(3) Ossia in Gant.

(4) Dal Vasari chiamato Ausse nella Introduzione pag. 42. col. 2. e nella vita d'Antonello pag. 312. col. I. Intorno a questo nome vedi la nota 3 a pag. 313.

(5) La maggior parte di questi artefici sono stati nominati nella Introduzione e nella vita d'Antonello.

(6) Il Bottari corregge: Cockisien; il Baldinucci lo chiama Cocxie, ma egli è Michele Coxis o Cocxis, detto Michele Fiammingo.

(7) Martino Willemsz nativo d'Emskerc.

(8) Girolamo Coc o Cock nominato dal Vasari ancora nella vita di Marcantonio a pag. 689. col. I. Vedi a pag. 695. la relativa nota 32. Nella detta Vita di Marcantonio vengono dal Vasari citati diversi altri artefici dei quali torna a far parola qui sotto.

(9) Il Vasari non si propose di scrivere qui le vite degli artefici Fiamminghi; ma ha fatto soltanto onorevol menzione di coloro che avevano allora maggior grido; e però a voler supplire adesso a tutte le omissioni di lui e dare di ciascuno dei nominati le notizie che si ritrovano negli altri autori che di essi scrissero più estesamente, si verrebbe a far tale ammasso di note da esser queste dieci volte più voluminose del testo. Ci limiteremo pertanto a correggere qualche nome dal Vasari male scritto, giovandoci delle avvertenze del Bottari; e rimandando pel rimanente i lettori alle opere del Baldinucci, del Sandrart e singolar-

mente a quella del Descamps il quale ha scritto ex-professo le vite dei Pittori fiamminghi olandesi e tedeschi.

(10) Quintino Messis detto il Ferraro, che per l'amor di una fanciulla diventò pittore.

(11) Giusto Cleef pittore d'Anversa.

(12) Questo Lamberto è quegli che fu soprannominato Lombardo, come pochi versi dopo dice il Vasari. Secondo il Sandrart era di Liegi.

(13) Anzi di Dinant nel Liegese.

(14) Ertoghen Bosch è la stessa città che i Francesi chiamano Bois le Duc, e comunemente Bolduc. Vedi a pag. 696. la nota 64.

(15) Pietro Koek d'Aelst.

(16) Detto lo Stradano. Vedi a pag. 1043. la nota 246. Il Vasari torna a parlare di lui più a lungo in seguito.

(17) Anche Gio. Bologna è stato altre volte mentovato dal Vasari; ma di questo artefice ha scritto diffusamente il Baldinucci.

(18) Vuol dire, che il Cay nacque in Breda, ma dimorò in Anversa.

(19) Vedi sopra la nota 6.

(20) O Grimner, secondo il Sandrart.

(21) Ossia Gio. Bol, di Mulines.

(22) Pietro Aersten, detto Lungo per la sua statura.

(23) Questi è Lamberto Sustris, o Suster, ben diverso dall'altro Lamberto che ha dato motivo alla nota 12.

(24) Ossia Egidio Mostaert, fratello di Francesco nominato poco sopra. Erano ambedue nati a un parto e tanto simili, che col mutarsi la berretta ingannavano lo stesso loro padre.

(25) Cioè di Zirizee nella Zelandia.

(26) Guglielmo Cock; corregge il Bottari.

(27) O Beuch, secondo il Baldinucci.

(28) Ossia Lamberto Susterman che usò di sottoscriversi *Suavis* latinizzando il cognome. Gran confusione si fa dagli scrittori tra Lamberto Lombardo, Lamberto d'Amsterdam o Tedesco e Lamberto Suavio; chi ne fa tre distinti pittori, chi due, chi un solo.

DEGLI ACCADEMICI DEL DISEGNO

PITTORI, SCULTORI ED ARCHITETTI

E DELL' OPERE LORO

E PRIMA DEL BRONZINO

Avendo io scritto in fin qui le vite ed opere de' pittori, scultori ed architetti più eccellenti, che sono da Cimabue in sino a oggi passati a miglior vita, e, con l' occasioni che mi sono venute, favellato di molti vivi, rimane ora che io dica alcune cose degli artefici della nostra accademia di Firenze, de' quali non mi è occorso in sin qui parlare a bastanza; e, cominciandomi dai principali e più vecchi, dirò prima d' Agnolo, detto il Bronzino, pittor fiorentino veramente rarissimo e degno di tutte le lodi. Costui essendo stato molti anni col Pontormo, come s' è detto (1), prese tanto quella maniera, ed in guisa imitò l' opere di colui, che elle sono state molte volte tolte l' une per l' altre, così furono per un pezzo somiglianti. E certo è maraviglia come il Bronzino così bene apprendesse la maniera del Pontormo; conciosiachè Iacopo fu eziandio co' suoi più cari discepoli anzi alquanto salvatico e strano, che no, come quegli che a niuno lasciava mai vedere le sue opere se non finite del tutto. Ma ciò non ostante fu tanta la pacienza ed amorevolezza d' Agnolo verso il Pontormo, che colui fu forzato a sempre volergli bene ed amarlo come figliuolo. Le prime opere di conto che facesse il Bronzino, essendo ancor giovane, furono alla Certosa di Firenze, sopra una porta che va dal chiostro grande in capitolo, in due archi, cioè l' uno di fuori e l' altro dentro; nel dì di fuori è una Pietà con due angeli a fresco, e di dentro un S. Lorenzo ignudo sopra la grata colorita a olio nel muro: le quali opere furono un gran saggio di quell' eccellenza che negli anni maturi si è veduta poi nell' opere di questo pittore. Alla cappella di Lodovico Capponi in Santa Felicita di Firenze fece il Bronzino, come s' è detto in altro luogo, in due tondi a olio due evangelisti (2), e nella volta colorì alcune figure. Nella badia di Firenze de' monaci Neri fece nel chiostro di sopra a fresco una storia della vita di S. Benedetto, cioè quando si getta nudo sopra le spine, che è bonissima pittura (3). Nell' orto delle suore dette le Poverine dipinse a fresco un bellissimo tabernacolo, nel quale è Cristo che appare a Maddalena in forma d' ortolano. In Santa Trinita, pur

di Firenze, si vede di mano del medesimo, in un quadro a olio al primo pilastro a man ritta, un Cristo morto, la nostra Donna, S. Giovanni, e Santa Maria Maddalena, condotti con bella maniera e molta diligenza; nei quali detti tempi, che fece queste opere, fece anco molti ritratti di diversi, e quadri che gli diedero gran nome. Passato poi l' assedio di Firenze, e fatto l' accordo, andò, come altrove s' è detto, a Pesero, dove appresso Guidobaldo duca d' Urbino fece, oltre la detta cassa d' arpicordo piena di figure, che fu cosa rara, il ritratto di quel signore e d' una figliuola di Matteo Sofferoni, che fu veramente bellissima e molto lodata pittura. Lavorò anche all' Imperiale, villa del detto duca, alcune figure a olio ne' peducci d' una volta; e più n' avrebbe fatto, se da Iacopo Pontormo suo maestro non fusse stato richiamato a Firenze perchè gli aiutasse a finire la sala del Poggio a Caiano. Ed arrivato in Firenze fece, quasi per passatempo, a M. Giovanni de Statis, auditore del duca Alessandro, un quadretto di nostra Donna, che fu opera lodatissima; e poco dopo a monsignor Giovio, amico suo, il ritratto d' Andrea Doria, ed a Bartolommeo Bettini, per empiere alcune lunette d' una sua camera, il ritratto di Dante, Petrarca, e Boccaccio, figure dal mezzo in su bellissime: i quali quadri finiti, ritrasse Bonaccorso Pinadori, Ugolino Martelli, messer Lorenzo Lenzi, oggi vescovo di Fermo, e Pier Antonio Bandini e la moglie, con tanti altri, che lunga opera sarebbe voler di tutti fare menzione; basta che tutti furono naturalissimi, fatti con incredibile diligenza, e di maniera finiti, che più non si può disiderare. A Bartolommeo Panciatichi fece due quadri grandi di nostre Donne con altre figure, belli a maraviglia, e condotti con infinita diligenza, ed oltre ciò i ritratti di lui e della moglie tanto naturali, che paiono vivi veramente, e che non manchi loro se non lo spirito. Al medesimo ha fatto in un quadro un Cristo crocifisso, che è condotto con molto studio e fatica, onde ben si conosce che lo ritrasse da un vero corpo morto confitto in croce, cotanto è in tutte le sue parti di somma perfezio-

ne e bontà. Per Matteo Strozzi fece alla sua villa di S. Casciano in un tabernacolo (4) a fresco una Pietà con alcuni angeli, che fu opera bellissima. A Filippo d' Averardo Salviati fece in un quadretto una natività di Cristo in figure piccole tanto bella, che non ha pari, come sa ognuno, essendo oggi la detta opera in stampa (5); ed a maestro Francesco Montevarchi, fisico eccellentissimo, fece un bellissimo quadro di nostra Donna ed alcuni altri quadretti piccoli molto graziosi. Al Pontormo suo maestro aiutò a fare, come si disse di sopra, l'opera di Careggi, dove condusse di sua mano ne' peducci delle volte cinque figure, la Fortuna, la Fama, la Pace, la Giustizia, e la Prudenza (6), con alcuni putti fatti ottimamente. Morto poi il duca Alessandro, e creato Cosimo, aiutò Bronzino al medesimo Pontormo nell' opera della loggia di Castello: e nelle nozze dell'illustrissima donna Leonora di Toledo, moglie già del duca Cosimo, fece due storie di chiaroscuro nel cortile di casa Medici, e nel basamento, che reggeva il cavallo del Tribolo, come si disse, alcune storie, finte di bronzo, de' fatti del signor Giovanni de'Medici, che tutte furono le migliori pitture che fussero fatte in quell' apparato; là dove il duca, conosciuta la virtù di quest'uomo, gli fece metter mano e fare nel suo ducal palazzo una cappella non molto grande per la signora duchessa, donna nel vero, fra quante furono mai, valorosa, e per infiniti meriti degna d'eterna lode; nella qual cappella fece il Bronzino nella volta un partimento con putti bellissimi, e quattro figure, ciascuna delle quali volta i piedi alle facce, S. Francesco, S. Ieronimo, S. Michelagnolo, e S. Giovanni, condotte tutte con diligenza ed amore grandissimo; e nell'altre tre facce (due delle quali sono rotte dalla porta e dalla finestra) fece tre storie di Moisè, cioè una per faccia. Dove è la porta fece la storia delle bisce, o vero serpi, che piovono sopra il popolo con molte belle considerazioni di figure morse, che parte muoiono, parte sono morte, ed alcune, guardando nel serpente di bronzo, guariscono. Nell' altra, cioè nella faccia della finestra, è la pioggia della manna, e nell'altra faccia intiera quando passa il mare Rosso, è la sommersione di Faraone, la quale storia è stata stampata in Anversa; ed in somma questa opera, per cosa lavorata in fresco, non ha pari, ed è condotta con tutta quella diligenza e studio che si potè maggiore (7). Nella tavola di questa cappella fatta a olio, che fu posta sopra l'altare, era Cristo deposto di croce in grembo alla madre; ma ne fu levata dal duca Cosimo per mandarla, come cosa rarissima, a donare a Granvela, maggiore uomo che già fusse ap-

presso Carlo V. imperatore. In luogo della qual tavola ne ha fatto una simile il medesimo, e postala sopra l'altare in mezzo a due quadri non manco belli che la tavola, dentro i quali sono l'Angelo Gabriello e la Vergine da lui annunziata (8). Ma in cambio di questi, quando ne fu levata la prima tavola, erano un S. Giovanni Batista ed un S. Cosimo, che furono messi in guardaroba quando la signora duchessa, mutato pensiero, fece fare questi altri due. Il signor duca, veduta in queste ed altre opere l'eccellenza di questo pittore, e particolarmente che era suo proprio ritrarre dal naturale quanto con più diligenza si può immaginare, fece ritrarre se, che allora era giovane, armato tutto d'arme bianche e con una mano sopra l'elmo, in un altro quadro la signora duchessa sua consorte, ed in un altro quadro il signor don Francesco loro figliuolo e prencipe di Fiorenza. E non andò molto che ritrasse, siccome piacque e lei, un'altra volta la detta signora duchessa, in vario modo dal primo, col signor don Giovanni suo figliuolo appresso (9). Ritrasse anche la Bia fanciulletta e figliuola naturale del duca; e dopo alcuni di nuovo, ed altri la seconda volta, tutti i figliuoli del duca, la signora donna Maria, grandissima fanciulla bellissima veramente, il prencipe don Francesco, il signor don Giovanni, don Garzia, e don Ernando in più quadri, che tutti sono in guardaroba di sua Eccellenza insieme con ritratto di don Francesco di Toledo, della signora madre del duca, e d'Ercole II duca di Ferrara, con altri molti. Fece anco in palazzo, quasi ne' medesimi tempi, due anni alla fila per carnevale, due scene e prospettive per commedie, che furono tenute bellissime. Fece un quadro di singolare bellezza, che fu mandato in Francia al re Francesco, dentro al quale era una Venere ignuda con Cupido che la baciava, ed il Piacere da un lato e il Giuoco con altri Amori, e dall'altro la Fraude, la Gelosia, ed altre passioni d'amore.

Avendo fatto il signor duca cominciare dal Pontormo i cartoni de' panni d'arazzo di seta e d'oro per la sala del consiglio de' Dugento, e fattone fare due delle storie di Iosesso Ebreo dal detto, ed uno al Salviati, diede ordine che il Bronzino facesse il resto: onde ne condusse quattordici pezzi, di quella perfezione e bontà che se chiunque gli ha veduti. Ma perchè questa era soverchia fatica al Bronzino, che vi perdeva troppo tempo, si servì nella maggior parte di questi cartoni, facendo esso i disegni, di Raffaelle da Colle pittore dal Borgo a S. Sepolcro, che si portò ottimamente. Avendo poi fatto Giovanni Zanchini dirimpetto alla cappella de'Dini in Santa Croce di Firenze, cioè nella facciata dinanzi

entrando in chiesa per la porta del mezzo a man manca, una cappella molto ricca di conci con sue sepolture di marmo, allogò la tavola al Bronzino, acciò vi facesse dentro un Cristo disceso al Limbo per trarne i Santi Padri. Messovi dunque mano condusse Agnolo quell'opera con tutta quella possibile estrema diligenza che può mettere chi desidera acquistar gloria in simigliante fatica; onde vi sono ignudi bellissimi, maschi, femmine, putti, vecchi, e giovani, con diverse fattezze e attitudini d'uomini che vi sono ritratti molto naturali, fra'quali è Iacopo Pontormo, Giovambatista Gello, assai famoso accademico fiorentino, e il Bacchiacca dipintore, del quale si è favellato di sopra; e fra le donne vi ritrasse due nobili e veramente bellissime giovani fiorentine, degne, per la incredibile bellezza ed onestà loro, d'eterna lode e di memoria, madonna Costanza da Sommaia moglie di Giovambatista Doni, che ancor vive, e madonna Cammilla Tedaldi del Corno, oggi passata a miglior vita (10). Non molto dopo fece in un'altra tavola grande e bellissima la resurrezione di Gesù Cristo, che fu posta intorno al coro della chiesa de'Servi, cioè nella Nunziata, alla cappella di Iacopo e Filippo Guadagni (11); ed in questo medesimo tempo fece la tavola che in palazzo fu messa nella cappella onde era stata levata quella che fu mandata a Granvela, che certo è pittura bellissima e degna di quel luogo. Fece poi Bronzino al signor Alamanno Salviati una Venere con un satiro appresso, tanto bella, che par Venere veramente Dea della bellezza. Andato poi a Pisa, dove fu chiamato dal duca, fece per sua Eccellenza alcuni ritratti; e da Luca Martini, suo amicissimo, anzi non pure di lui solo ma di tutti i virtuosi affezionatissimo veramente, un quadro di nostra Donna molto bello, nel quale ritrasse detto Luca con una cesta di frutte, per essere stato colui ministro e provveditore per lo detto signor duca nella diseccazione de'paduli ed altre acque, che tenevano infermo il paese d'intorno a Pisa, e conseguentemente per averlo renduto fertile e copioso di frutti; e non partì di Pisa il Bronzino che gli fu allogata per mezzo del Martini da Raffaello del Setaiuolo, operaio del duomo, la tavola d'una delle cappelle del detto duomo, nella quale fece Cristo ignudo con la croce, ed intorno a lui molti santi, fra i quali è un San Bartolommeo scorticato, che pare una vera notomia ed un uomo scorticato daddovero, così è naturale ed imitato da una notomia con diligenza; la quale tavola, che è bella in tutte le parti, fu posta da una cappella, come ho detto, donde ne levarono un'altra di mano di Benedetto da Pescia (12) discepolo di Giulio Romano. Ritrasse poi Bron-

zino, al duca Cosimo, Morgante nano ignudo tutto intiero ed in due modi, cioè da un lato del quadro il dinanzi, e dall'altro il di dietro, con quella stravaganza di membra mostruose che ha quel nano; la qual pittura in quel genere è bella e maravigliosa. A ser Carlo Gherardi da Pistoia, che è sin da giovinetto fu amico del Bronzino, fece in più tempi, oltre al ritratto di esso ser Carlo, una bellissima Iudit che mette la testa di Oloferne in una sporta: nel coperchio che chiude questo quadro, a uso di spera, fece una Prudenza che si specchia. Al medesimo fece un quadro di nostra Donna, che è delle belle cose che abbia mai fatto, perchè ha disegno e rilievo straordinario. Il medesimo fece il ritratto del duca, pervenuto che fu sua Eccellenza all'età di quarant'anni, e così la signora duchessa, che l'uno e l'altro somigliano quanto è possibile. Avendo Giovambatista Cavalcanti fatto fare di bellissimi mischi, venuti d'oltra mare con grandissima spesa, una cappella in Santo Spirito di Firenze, e quivi riposte l'ossa di Tommaso suo padre, fece fare la testa col busto d'esso suo padre a fra Giovann'Agnolo Montorsoli (13), e la tavola dipinse Bronzino, facendovi Cristo che in forma d'ortolano appare a Maria Maddalena, e più lontano due altre Marie, tutte figure fatte con incredibile diligenza.

Avendo alla sua morte lasciata Iacopo Pontormo imperfetta la cappella di S. Lorenzo, ed avendo ordinato il signor duca che Bronzino la finisse, egli vi finì dalla parte del diluvio molti ignudi che mancavano a basso, e diede perfezione a quella parte; e dall'altra, dove a piè della resurrezione de'morti mancavano, nello spazio d'un braccio in circa per altezza nel largo di tutta la facciata, molte figure, le fece tutte bellissime e della maniera che si veggiono, ed a basso, fra le finestre, in uno spazio che vi restava non dipinto finì un S. Lorenzo ignudo sopra una grata con certi putti intorno; nella quale tutt'opera fece conoscere che aveva con molto miglior giudizio condotte in quel luogo le cose sue, che non aveva fatto il Pontormo suo maestro le sue pitture di quell'opera (14); il ritratto del qual Pontormo fece di sua mano il Bronzino in un canto della detta cappella a man ritta del S. Lorenzo (15). Dopo diede ordine il duca a Bronzino che facesse due tavole grandi, una per mandare a Porto Ferraio nell'isola dell'Elba alla città di Cosmopoli nel convento de'frati Zoccolanti edificato da sua Eccellenza, dentrovi una deposizione di Cristo di croce con buon numero di figure (16), ed un'altra per la nuova chiesa de'cavalieri di S. Stefano, che poi si è edificata in Pisa insieme col palazzo e spedale loro, con ordi-

ne e disegno di Giorgio Vasari, nella qual tavola dipinse Bronzino dentrovi la natività di nostro Signore Gesù Cristo. Le quali ambedue tavole sono state finite con tanta arte, diligenza, disegno, invenzione, e somma vaghezza di colorito, che non si può far più; e certo non si doveva meno in una chiesa edificata da un tanto principe, che ha fondata e dotata la detta religione de'cavalieri (17). In alcuni quadretti piccoli, fatti di piastra di stagno e tutti d'una grandezza medesima, ha dipinto il medesimo tutti gli uomini grandi di casa Medici, cominciando da Giovanni di Bicci e Cosimo vecchio, insino alla reina di Francia per quella linea, e nell'altra da Lorenzo fratello di Cosimo vecchio, insino al duca Cosimo e suoi figliuoli; i quali tutti ritratti sono per ordine dietro alla porta d'uno studiolo (18) che il Vasari ha fatto fare nell'appartamento delle stanze nuove del palazzo ducale, dove è gran numero di statue antiche di marmi e bronzi, e moderne pitture piccole, minj rarissimi, ed una infinità di medaglie d'oro, d'argento, e di bronzo accomodate con bellissimo ordine. Questi ritratti dunque degli uomini illustri di casa Medici sono tutti naturali, vivaci, e somigliantissimi al vero; ma è gran cosa, che dove sogliono molti negli ultimi anni far manco bene che non hanno fatto per l'addietro, costui fa così bene e meglio ora che quando era nel meglio della virilità, come ne dimostrano l'opere che fa giornalmente. Fece anco non ha molto il Bronzino a don Silvano Razzi monaco di Camaldoli nel monasterio degli Angeli di Firenze, che è molto suo amico, in un quadro alto quasi un braccio e mezzo una Santa Caterina tanto bella e ben fatta, ch'ella non è inferiore a niun'altra pittura di mano di questo nobile artefice; in tanto che non pare che le manchi se non lo spirito e quella voce che confuse il tiranno e confessò Cristo suo sposo dilettissimo insino all'ultimo fiato. Onde niuna cosa ha quel padre, come gentile che è veramente, la quale egli più stimi ed abbia in pregio, che quel quadro. Fece Agnolo un ritratto di don Giovanni cardinale de'Medici figliuolo del duca Cosimo, che fu mandato in corte dell'imperatore alla reina Giovanna; e, dopo, quello del signor don Francesco principe di Fiorenza, che fu pittura molto simile al vero, e fatta con tanta diligenza, che par miniata. Nelle nozze della reina Giovanna d'Austria, moglie del detto principe, dipinse in tre tele grandi, che furono poste al ponte alla Carraia, come si dirà in fine, alcune storie delle nozze d'Imeneo in modo belle, che non parevano cose da feste, ma da esser poste in luogo onorato per sempre, così erano finite e condotte con diligenza. Ed al

detto signor prencipe ha dipinto, sono pochi mesi, un quadretto di piccole figure, che non ha pari, e si può dire che sia di minio veramente. E perchè in questa sua presente età d'anni sessanta cinque non è meno innamorato delle cose dell'arte, che fusse da giovane, ha tolto a fare finalmente come ha voluto il duca, nella chiesa di S. Lorenzo due storie a fresco nella facciata a canto all'organo; nelle quali non ha dubbio che riuscirà quell'eccellente Bronzino che è stato sempre (19). Si è dilettato costui e dilettasi ancora assai della poesia; onde ha fatto molti capitoli e sonetti, una parte de' quali sono stampati (20). Ma sopra tutto (quanto alla poesia) è maraviglioso nello stile e capitoli bernieschi, in tanto che non è oggi chi faccia, in questo genere di versi, meglio, nè cose più bizzarre e capricciose di lui, come un giorno si vedrà se tutte le sue opere, come si crede e spera, si stamperanno. È stato ed è il Bronzino dolcissimo e molto cortese amico, di piacevole conversazione, ed in tutti i suoi affari molto onorato. È stato liberale ed amorevole delle sue cose, quanto più può essere un artefice nobile della poesia, come e egli. È stato di natura quieto, e non ha mai fatto ingiùria a niuno, ed ha sempre amato tutti i valent'uomini della sua professione, come sappiamo noi che abbiam tenuta insieme stretta amicizia anni quarantatre, cioè dal 1524 insino a quest'anno; perciocchè cominciai in detto tempo a conoscerlo ed amarlo, allora che lavorava alla certosa col Pontormo, l'opere del quale andava io giovinetto a disegnare in quel luogo (21).

Molti sono stati i creati e discepoli del Bronzino. Ma il primo (per dire ora degli accademici nostri) è Alessandro Allori (22), il quale è stato amato sempre dal suo maestro, non come discepolo, ma come proprio figliuolo, e sono vivuti e vivono insieme con quello stesso amore, fra l'uno e l'altro, che è fra buon padre e figliuolo. Ha mostrato Alessandro in molti quadri e ritratti, che ha fatto insino a questa sua età di trent'anni, esser degno discepolo di tanto maestro, e che cerca, con la diligenza e continuo studio, di venire a quella più rara perfezione, che dai belli ed elevati ingegni si disidera. Ha dipinta e condotta tutta di sua mano con molta diligenza de' Montaguti nella chiesa della Nunziata, cioè la tavola a olio, e le facce e la volta a fresco. Nella tavola è Cristo in alto, e la Madonna, in atto di giudicare, con molte figure in diverse attitudini e ben fatte, ritratte dal Giudizio di Michelagnolo Buonarroti. D'intorno a detta tavola, due di sotto e due di sopra, sono nella medesima facciata quattro figure grandi in for-

ma di profeti, o vero evangelisti; e nella volta sono alcune sibille e profeti condotti con molta fatica, studio e diligenza, avendo cerco imitare negli ignudi Michelagnolo. Nella facciata, che è a man manca guardando l'altare, è Cristo fanciullo che disputa nel tempio in mezzo a'dottori: il qual putto, in buona attitudine, mostra arguire a'quesiti loro, e i dottori ed altri, che stanno attentamente a udirlo, sono tutti variati di volti, di attitudini e di abiti; e fra essi sono ritratti di naturale molti degli amici di esso Alessandro, che somigliano. Dirimpetto a questa, nell'altra faccia, è Cristo che caccia del tempio coloro che ne facevano, vendendo e comperando, un mercato ed una piazza, con molte cose degne di considerazione e di lode. E sopra queste due sono alcune storie della Madonna, e nella volta figure non molto grandi, ma sibbene assai acconciamente graziose, con alcuni edificj e paesi, che mostrano nel loro essere l'amore che porta all'arte e 'l cercare la perfezione del disegno ed invenzione (23). E dirimpetto alla tavola, su in alto, è una storia d'Ezechiello quando vide una gran moltitudine d'ossa ripigliare la carne e rivestirsi le membra; nella quale ha mostro questo giovane quanto egli desideri posseder la notomia del corpo umano e d'averci atteso, e studiarla: e nel vero, in questa prima opera d'importanza, ha mostro nelle nozze di sua altezza con figure di rilievo e storie dipinte, e dato gran saggio e speranza di se, e va continuando, d'avere a farsi eccellente pittore, avendo questa ed alcune altre opere minori, come ultimamente un quadretto pieno di figure piccole a uso di minio, che ha fatto per don Francesco principe di Fiorenza, che è lodatissimo, e altri quadri e ritratti, condotto con grande studio e diligenza, per farsi pratico ed acquistare gran maniera (24).

Ha anco mostro buona pratica e molta destrezza un altro giovane, pur creato del Bronzino nostro accademico, chiamato Giovanmaria Butteri (25), per quel che fece, oltre a molti quadri ed altre opere minori, nell'esequie di Michelagnolo, e nella venuta della detta serenissima reina Giovanna a Fiorenza.

E stato anco discepolo, prima del Pontormo e poi del Bronzino, Cristofano dell'Altissimo, pittore, il quale, dopo aver fatto in sua giovinezza molti quadri a olio ed alcuni ritratti, fu mandato dal signor duca Cosimo a Como a ritrarre dal museo di monsignor Giovio molti quadri di persone illustri (26), fra una infinità che in quel luogo ne raccolse quell'uomo raro de'tempi nostri, oltre a molti che ha provvisti di più, con la fatica di Giorgio Vasari, il duca Cosimo, che di tutti questi ritratti se ne farà uno in-

dice nella tavola di questo libro (27) per non occupare in questo ragionamento troppo luogo; nel che fare si adoperò Cristofano con molta diligenza, e di maniera in questi ritratti, che quelli che ha ricavato infino a oggi, e che sono in tre fregiature d'una guardaroba di detto signor duca, come si dirà altrove de' suoi ornamenti, passano il numero di dugento ottanta, fra pontefici, imperatori, re, ed altri principi, capitani d'eserciti, uomini di lettere, ed in somma, per alcuna cagione, illustri e famosi (28). E per vero dire abbiam grande obbligo a questa fatica e diligenza del Giovio e del duca; perciocchè non solamente le stanze de' principi, ma quelle di molti privati si vanno adornando de' ritratti o d' uno o d' altro di detti uomini illustri, secondo le patrie, famiglie, ed affezione di ciascuno. Cristofano adunque fermatosi in questa maniera di pitture, che è secondo il genio suo, o vero inclinazione, ha fatto poco altro, come quegli che dee trarre di questa onore ed utile a bastanza.

Sono ancora creati del Bronzino Stefano Pieri (29) e Lorenzo dello Sciorina (30), che l'uno e l'altro hanno nell'esequie di Michelagnolo e nelle nozze di sua Altezza, adoperato sì, che sono stati connumerati fra i nostri accademici.

Della medesima scuola del Pontormo e Bronzino è anche uscito Batista Naldini (31), di cui si è in altro luogo favellato, il quale dopo la morte del Pontormo, essendo stato in Roma alcun tempo, ed atteso con molto studio all'arte, ha molto acquistato, e si è fatto pratico e fiero dipintore, come molte cose ne mostrano, che ha fatto al molto reverendo don Vincenzio Borghini, il quale se n' è molto servito, ed ha aiutatolo insieme con Francesco da Poppi, giovane di grande speranza e nostro accademico, che s'è portato bene nelle nozze di sua Altezza, ed altri suoi giovani, i quali don Vincenzio va continuamente esercitandogli ed aiutandogli. Di Batista si è servito già più di due anni, e serve anco il Vasari nell'opere del palazzo ducale di Firenze, dove, per la concorrenza di molti altri, che nel medesimo luogo lavoravano, ha molto acquistato: di maniera che oggi è pari a qual si voglia altro giovane della nostra accademia; e quello che molto piace, a chi di ciò ha giudizio, si è che egli è spedito, e fa l'opere sue senza stento. Ha fatto Batista in una tavola a olio, che è in una cappella della badia di Fiorenza de'Monaci neri, un Cristo che porta la croce, nella quale opera sono molte buone figure, e tuttavia ha fra mano altre opere, che lo faranno conoscere per valent'uomo (32).

Ma non è a niuno de' sopraddetti inferiore, per ingegno, virtù e merito, Maso Mazzuoli (33), detto Maso da S. Friano, giovane di circa trenta o trentadue anni, il quale ebbe i suoi primi principj da Pierfrancesco di Jacopo di Sandro nostro accademico, di cui si è in altro luogo favellato. Costui, dico, oltre all' avere mostro quanto sa, e quanto si può di lui sperare, in molti quadri e pitture minori, l' ha finalmente mostrato in due tavole, con molto suo onore, e piena sodisfazione dell' universale, avendo in esse mostrato invenzione, disegno, maniera, grazia, ed unione nel colorito; delle quali tavole in una, che è nella chiesa di Santo Apostolo di Firenze, è la natività di Gesù Cristo, e nell' altra posta nella chiesa di S. Piero Maggiore, che è bella quanto più non l' arebbe potuta fare un ben pratico e vecchio maestro, è la visitazion di nostra Donna a Santa Elisabetta, fatta con molte belle considerazioni e giudizio, onde le teste, i panni, l' attitudini, i casamenti, ed ogni altra cosa è piena di vaghezza e di grazia. Costui nell' esequie del Buonarroti, come accademico ed amorevole, e poi nelle nozze della reina Giovanna, in alcune storie si portò bene oltre modo.

Ora perchè non solo nella vita di Ridolfo Ghirlandaio si è ragionato di Michele suo discepolo e di Carlo da Loro, ma anco in altri luoghi, qui non dirò altro di loro, ancor che sieno de' nostri accademici, essendosene detto a bastanza.

Già non tacerò che sono similmente stati discepoli e creati del Ghirlandaio, Andrea del Minga (34), ancor esso de' nostri accademici, che ha fatto e fa molte opere, e Girolamo di Francesco (35) Crocifissaio, giovane di ventisei anni, e Mirabello di Salincorno, pittori, i quali hanno fatto e fanno così fatte opere di pittura a olio, in fresco, e ritratti, che si può di loro sperare onoratissima riuscita. Questi due fecero insieme, già sono parecchi anni, alcune pitture a fresco nella chiesa de' Cappuccini fuor di Fiorenza, che sono ragionevoli; e nell' esequie di Michelagnolo e nozze sopraddette si fecero anch' essi molto onore. Ha Mirabello fatto molti ritratti, e particolarmente quello dell' illustrisimo prencipe più d' una volta, e molti altri, che sono in mano di diversi gentiluomini fiorentini.

Ha anco molto onorato la nostra accademia, e se stesso, Federigo di Lamberto d' Amsterdam Fiammingo (36), genero del Padoano Cartaro, nelle dette esequie, e nell' apparato delle nozze del prencipe; ed oltre ciò ha mostro in molti quadri di pitture a olio, grandi e piccoli, ed altre opere che ha fatto, buona maniera e buon disegno e giudizio; e se ha me-

ritato lode in sin qui, più ne meriterà per l' avvenire, adoperandosi egli con molto acquisto continuamente in Fiorenza, la quale par che si sia eletta per patria, e dove è a' giovani di molto giovamento la concorrenza e l' emulazione.

Si è anco fatto conoscere di bello ingegno, e universalmente copioso di buoni capricci, Bernardo Timante Buontalenti (37), il quale ebbe nella sua fanciullezza i primi principj della pittura dal Vasari; poi continuando ha tanto acquistato, che ha già servito molti anni e ne serve con molto favore l' illustrissimo signor don Francesco Medici, principe di Firenze, il quale l' ha fatto e fa continuamente lavorare; onde ha condotto per sua Eccellenza molte opere miniate secondo il modo di don Giulio Clovio, come sono molti ritratti e storie di figure piccole, condotte con molta diligenza. Il medesimo ha fatto con bell' architettura, ordinatogli dal detto prencipe, uno studiolo con partimenti d' ebano e colonne d' elitropie e diaspri orientali e di lapislazzari, che hanno base e capitelli d' argento intagliati, ed oltre ciò ha l' ordine di quel lavoro per tutto ripieno di gioie e vaghissimi ornamenti d' argento, con belle figurette; dentro ai quali ornamenti vanno miniature, e fra termini accoppiati figure tonde d' argento e d' oro, tramezzate da altri partimenti di agate, diaspri, elitropie, sardonj, corniuole, ed altre pietre finissime, che il tutto qui raccontare sarebbe lunghissima storia; basta che in questa opera, la quale è presso al fine, ha mostrato Bernardo bellissimo ingegno ed atto a tutte le cose; servendosene quel signore a molte sue ingegnose fantasie di tirari per pesi d' argani, e di linee, oltra che ha con facilità trovato il modo di fondere il cristallo di montagna e purificarlo, e fattone istorie e vasi di più colori, che a tutto Bernardo s' intermette: come ancora si vedrà nel condurre in poco tempo vasi di porcellana, che hanno tutta la perfezione che i più antichi e perfetti, che di questo n' è oggi maestro eccellentissimo Giulio da Urbino, quale si trova appresso allo illustrissimo duca Alfonso II. di Ferrara, che fa cose stupende di vasi di terre di più sorte, ed a quegli di porcellana di garbi bellissimi, oltre al condurre della medesima terra duri, e con pulimento straordinario, quadrini ed ottangoli e tondi per far pavimenti contraffatti, che paiono pietre mischie; che di tutte queste cose ha il modo il principe nostro da farne. Ha dato sua Eccellenza principio ancora a fare un tavolino di gioie con ricco ornamento, per accompagnarne un altro del duca Cosimo suo padre. Finì non è molto col disegno del Vasari un tavolino, che è cosa rara, commesso tutto nello alabastro orientale, ch' è ne'

pezzi grandi di diaspri, elitropie, corniuole, lapis, ed agate, con altre pietre e gioie di pregio, che vagliono ventimila scudi. Questo tavolino è stato condotto da Bernardino di Porfirio da Leccio del contado di Fiorenza, il quale è eccellente in questo, e che condusse a messer Bindo Altoviti, parimente di diaspri, un ottangolo, commessi nell'ebano ed avorio, col disegno del medesimo Vasari; il quale Bernardino è oggi al servizio di loro Eccellenzie. E per tornare a Bernardo dico che nella pittura il medesimo mostrò altresì, fuori dell'aspettazione di molti, che ha saputo meno fare le figure grandi che le piccole, quando fece quella gran tela, di cui si è ragionato, nell'esequie di Michelagnolo. Fu anco adoperato Bernardo, con suo molto onore, nelle nozze del suo e nostro prencipe, in alcune mascherate, nel trionfo de' Sogni, come si dirà, negl'intermedj della commedia che fu recitata in palazzo, come da altri è stato raccontato distesamente. E se avesse costui quando era giovinetto (se bene non passa anco trenta anni) atteso agli studi dell'arte, sì come attese al modo di fortificare, in che spese assai tempo, egli sarebbe oggi per avventura a tal grado d'eccellenza, che altri ne stupirebbe; tuttavia si crede che abbia a conseguire per ogni modo il medesimo fine, se bene alquanto più tardi, perciocchè è tutto ingegno e virtù; a che si aggiugne l'essere sempre esercitato ed adoperato dal suo signore, ed in cose onoratissime.

È anco nostro accademico Giovanni della Strada (38), Fiammingo, il quale ha buon disegno, bonissimi capricci, molta invenzione e buon modo di colorire; ed avendo molto acquistato in dieci anni che ha lavorato in palazzo a tempera, a fresco ed a olio, con ordine e disegni di Giorgio Vasari, può stare a paragone di quanti pittori ha al suo servizio il detto signor duca. Ma oggi la principal cura di costui si è fare cartoni per diversi panni d'arazzo, che fa fare, pur con l'ordine del Vasari, il duca ed il prencipe, di diverse sorte, secondo le storie che hanno in alto di pittura le camere e stanze dipinte dal Vasari in palazzo, per ornamento delle quali si fanno, acciò corrisponda il parato di basso d'arazzi con le pitture di sopra. Per le stanze di Saturno, d'Opi, di Cerere, di Giove, e d'Ercole ha fatto vaghissimi cartoni per circa trenta pezzi d'arazzi; e per le stanze di sopra, dove abita la principessa, che sono quattro, dedicate alla virtù delle donne, con istorie di Romane, Ebree, Greche, e Toscane, cioè le Sabine, Ester, Penelope, e Gualdrada, ha fatto similmente cartoni per panni bellissimi; e similmente per dieci panni d'un salotto, nei quali è la vita dell'uomo; ed il simile ha fatto per le cinque stanze di sotto, dove abita il

principe, dedicate a David, Salomone, Ciro, ed altri. E per venti stanze del palazzo del Poggio a Caiano, che se ne fanno i panni giornalmente, ha fatto, con l'invenzione del duca, ne' cartoni le cacce che si fanno di tutti gli animali, e i modi d'uccellare e pescare, con le più strane e belle invenzioni del mondo; nelle quali varietà d'animali; d'uccelli, di pesci, di paesi, e di vestiri, con cacciatori a piedi ed a cavallo, ed uccellatori in diversi abiti, e pescatori ignudi, ha mostrato e mostra di essere veramente valent'uomo, e d'aver bene appreso la maniera italiana, con pensiero di vivere e morire a Fiorenza in servigio de' suoi illustrissimi signori, in compagnia del Vasari e degli altri accademici.

E nella medesima maniera creato del Vasari ed accademico Iacopo di maestro Piero Zucca (39), Fiorentino, giovane di venticinque o ventisei anni, il quale, avendo aiutato al Vasari fare la maggior parte delle cose di palazzo, e in particolare il palco della sala maggiore, ha tanto acquistato nel disegno e nella pratica de' colori, con molta sua fatica, studio, ed assiduità, che si può oggi annoverare fra i primi giovani pittori della nostra accademia; e l'opere che ha fatto da se solo nell' esequie di Michelagnolo, nelle nozze dell'illustrissimo signor principe, ed altre a diversi amici suoi, nelle quali ha mostro intelligenza, fierezza, diligenza, grazia, e buon giudizio, l'hanno fatto conoscere per giovane virtuoso, e valente dipintore; ma più lo faranno quelle che di lui si possono sperare nell'avvenire, con tanto onore della sua patria, quanto le abbia fatto in alcun tempo altro pittore.

Parimente fra gli altri giovani pittori dell'accademia si può dire ingegnoso e valente Santi Tidi (40), il quale, come in altri luoghi s'è detto, dopo essersi molti anni esercitato in Roma, è tornato finalmente a godersi Fiorenza, la quale ha per sua patria, se bene i suoi maggiori sono dal Borgo S. Sepolcro, ed in quella città d'assai onorevole famiglia. Costui, nell'esequie del Buonarroto e nelle dette nozze della serenissima principessa, si portò certo, nelle cose che dipinse, bene affatto; ma maggiormente, e con molta ed incredibile fatica nelle storie che dipinse nel teatro che fece per le medesime nozze all'illustrissimo signor Paolo Giordano Orsino, duca di Bracciano, in sulla piazza di S. Lorenzo; nel quale dipinse di chiaroscuro, in più pezzi di tele grandissime, istorie de' fatti di più uomini illustri di casa Orsina. Ma quello che vaglia si può meglio vedere in due tavole che sono fuori di sua mano, una delle quali è in Ognissanti, o vero S. Salvadore di Fiorenza (che così è chiamato oggi) già chie-

sa de'padri Umiliati, ed oggi de'Zoccolanti, nella quale è la Madonna in alto, e da basso S. Giovanni, S. Girolamo, ed altri Santi; e nell'altra, che è in S. Giuseppo dietro a Santa Croce alla cappella de'Guardi, è una natività del Signore, fatta con molta diligenzia, e con molti ritratti di naturale; senza molti quadri di Madonne, ed altri ritratti, che ha fatto in Roma ed in Fiorenza, e pitture lavorate in Vaticano, come s'è detto di sopra. Sono anco della medesima accademia alcun'altri giovani pittori, che si sono adoperati negli apparati sopraddetti, parte fiorentini e parte dello stato.

Alessandro del Barbiere (41), Fiorentino, giovane di venticinque anni, oltre a molte altre cose, dipinse in palazzo per le dette nozze, con disegni ed ordine del Vasari, le tele delle facciate della sala grande, dove sono ritratte le piazze di tutte le città del dominio del signor duca, nelle quali si portò certo molto bene, e mostrossi giovane giudizioso e da sperarne ogni riuscita. Hanno similmente aiutato al Vasari in queste ed altre opere molti altri suoi creati ed amici: Domenico Benci, Alessandro Fortori d'Arezzo, Stefano Veltroni suo cugino (42), ed Orazio Porta ambidue dal Monte S. Savino, e Tommaso del Verrocchio.

Nella medesima accademia sono anco molti eccellenti artefici forestieri, de'quali si è parlato a lungo di sopra in più luoghi; e però basterà che qui si sappiano i nomi, acciò siano fra gli altri accademici in questa parte annoverati. Sono dunque Federigo Zucchero (43), Prospero Fontana e Lorenzo Sabatini Bolognesi, Marco da Faenza, Tiziano Vecellio, Paolo Veronese, Giuseppe Salviati, il Tintoretto, Alessandro Vettoria, il Danese scultore, Batista Farinato Veronese, pittore, ed Andrea Palladio architetto (44).

Ora per dire similmente alcuna cosa degli scultori accademici e dell'opere loro, nelle quali non intendo molto volere allargarmi, per esser essi vivi e per lo più di chiarissima fama e nome, dico che Benvenuto Cellini cittadino fiorentino (per cominciarmi dai più vecchi e più onorati) oggi scultore (45), quando attese all'orefice in sua giovanezza non ebbe pari, nè aveva forse in molti anni in quella professione e in fare bellissime figure di tondo e bassorilievo e tutte altre opere di quel mestiero; legò gioie ed adornò di castoni meravigliosi con figurine tanto ben fatte, ed alcuna volta tanto bizzarre e capricciose, che non si può nè più nè meglio immaginare. Le medaglie ancora, che in sua gioventù fece d'oro e d'argento, furono condotte con incredibile diligenza, nè si possono tanto lodare, che basti. Fece in Roma a papa Clemente VII un bottone da piviale, bellissimo, accomodando-

vi ottimamente una punta di diamante intorniata da alcuni putti fatti di piastra d'oro, ed un Dio Padre mirabilmente lavorato; onde, oltre al pagamento, ebbe in dono da quel papa l'ufizio d'una mazza. Essendogli poi dal medesimo pontefice dato a fare un calice d'oro, la coppa del quale dovea esser retta da figure rappresentanti le Virtù teologiche, lo condusse assai vicino al fine con artifizio maravigliosissimo. Ne'medesimi tempi non fu chi facesse meglio, fra molti che si provarono, le medaglie di quel papa di lui, come ben sanno coloro che le videro e n'hanno: e perchè ebbe per queste cagioni cura di fare i conj della zecca di Roma, non sono mai state vedute più belle monete di quelle che allora furono stampate in Roma; e perciò dopo la morte di Clemente, tornato Benvenuto a Firenze, fece similmente i conj con la testa del duca Alessandro per le monete per la zecca di Firenze, così belli e con tanta diligenza, che alcune di esse si serbano oggi come bellissime medaglie antiche, e meritamente, perciocchè in queste vinse se stesso. Datosi finalmente Benvenuto alla scultura ed al fare di getto, fece in Francia molte cose di bronzo, d'argento e d'oro, mentre stette al servizio del re Francesco in quel regno. Tornato poi alla patria, e messosi al servizio del duca Cosimo, fu prima adoperato in alcune cose da orefice, ed in ultimo datogli a fare alcune cose di scultura; onde condusse di metallo la statua del Perseo che ha tagliata la testa a Medusa, la quale è in piazza del duca, vicina alla porta del palazzo del duca sopra una base di marmo con alcune figure di bronzo bellissime, alte circa un braccio ed un terzo l'una; la quale tutta opera fu condotta veramente, con quanto studio e diligenza si può maggiore, a perfezione, e posta in detto luogo degnamente a paragone della Iudit di mano di Donato, così famoso e celebrato scultore; e certo fu maraviglia che, essendosi Benvenuto esercitato tanti anni in far figure piccole, ei conducesse poi a tanta eccellenza una statua così grande. Il medesimo ha fatto un Crocifisso di marmo, tutto tondo e grande quanto il vivo, che per simile è la più rara e bella scultura che si possa vedere: onde lo tiene il signor duca, come cosa a se carissima, nel palazzo de'Pitti per collocarlo alla cappella, o vero chiesetta che fa in detto luogo, la qual chiesetta non poteva a questi tempi avere altra cosa più di se degna, e di sì gran prencipe, e insomma non si può quest'opera tanto lodare, che basti. Ora, se bene potrei molto più allargarmi nell'opere di Benvenuto, il quale è stato in tutte le sue cose animoso, fiero, vivace, prontissimo, e terribilissimo, e persona che ha saputo pur troppo dire il fatto suo con

i principi, non meno che le mani e l'ingegno adoperare nelle cose dell'arti, non ne dirò qui altro, atteso che egli stesso ha scritto la vita e l'opere sue ed un trattato dell'oreficeria e del fondere e gettar di metallo, con altre cose attenenti a tali arti, e della scultura con molto più eloquenza ed ordine, che io qui per avventura non saprei fare: e però, quanto a lui, basti questo breve sommario delle sue più rare opere principali. (46)

Francesco di Giuliano da Sangallo scultore, architetto, ed accademico, di età oggi di settanta anni, ha condotto, come si è detto nella vita di suo padre ed altrove, molte opere di scultura, le tre figure di marmo alquanto maggiori del vivo, che sono sopra l'altare della chiesa d'Orsanmichele, Sant'Anna, la Vergine e Cristo fanciullo che sono molto lodate figure; alcun'altre statue pur di marmo alla sepoltura di Piero de'Medici a Monte Casino, la sepoltura che è nella Nunziata del vescovo de'Marzi, e quella di monsignor Giovio (47), scrittore delle storie de' suoi tempi. Similmente d'architettura ha fatto il medesimo ed in Fiorenza ed altrove molte belle e buon'opere, ed ha meritato per le sue buone qualità di esser sempre stato, come loro creatura, favorito della casa de'Medici, per la servitù di Giuliano suo padre; onde il duca Cosimo, dopo la morte di Baccio d'Agnolo, gli diede il luogo che colui aveva d'architettore del duomo di Firenze.

Dell'Ammannato, che è anch'egli fra i primi de'nostri accademici, essendosi detto abbastanza nella descrizione dell'opere di Iacopo Sansovino, non fa bisogno parlarne qui altrimenti. Dirò bene che sono suoi creati ed accademici Andrea Calamec da Carrara, scultore molto pratico, che ha sotto esso Ammannato condotto molte figure, ed il quale dopo la morte di Martino sopraddetto è stato chiamato a Messina nel luogo che là tenne già fra Giovann'Agnolo, nel qual luogo s'è morto; e Batista di Benedetto, giovane che ha dato saggio di dovere, come farà, riuscire eccellente, avendo già mostro in molte opere che non è meno del detto Andrea, nè di qualsivoglia altro de'giovani scultori accademici, di bell'ingegno e giudizio.

Vincenzio de'Rossi da Fiesole (48), scultore anch'egli, architetto, ed accademico fiorentino, è degno che in questo luogo si faccia di lui alcuna memoria, oltre quello che se n'è detto nella vita di Baccio Bandinelli, di cui fu discepolo. Poi dunque che si fu partito da lui diede gran saggio di se in Roma, ancorchè fusse assai giovane, nella statua che fece nella Ritonda d'un S. Giuseppo con Cristo fanciullo di dieci anni, ambidue figure fatte con buona pratica e bella maniera. Fece poi

nella chiesa di Santa Maria della Pace due sepolture con i simulacri di coloro, che vi son dentro, sopra le casse, e di fuori nella facciata alcuni profeti di marmo di mezzo rilievo e grandi quanto il vivo, che gli acquistarono nome di eccellente scultore; onde gli fu poi allogata dal popolo romano la statua che fece di papa Paolo IV che fu posta in Campidoglio, la quale condusse ottimamente. Ma ebbe quell'opera poca vita; perciocchè morto quel papa fu rovinata e gettata per terra dalla plebaccia, che oggi quegli stessi perseguita fieramente che ieri aveva posti in cielo. Fece Vincenzio, dopo la detta figura, in uno stesso marmo due statue poco maggiori del vivo, cioè un Teseo re d'Atene, che ha rapito Elena e se la tiene in braccio in atto di conoscerla, con una troia sotto i piedi; delle quali figure non è possibile farne altre con più diligenza, studio, fatica, e grazia. Perchè andando il duca Cosimo de'Medici a Roma, ed andando a vedere non meno le cose moderne, degne d'esser vedute, che l'antiche, vide, mostrandogliene Vincenzio, le dette statue e le lodò sommamente, come meritavano; onde Vincenzio, che è gentile, le donò cortesemente, ed insieme gli offerse, in quello potesse, l'opera sua. Ma sua Eccellenza, avendole condotte indi a non molto a Firenze nel suo palazzo de' Pitti, glie l' ha pagate buon pregio: ed avendo seco menato esso Vincenzio, gli diede non molto dopo a fare di marmo, in figure maggiori del vivo e tutte tonde, le fatiche d'Ercole, nelle quali va spendendo il tempo, e già n'ha condotte a fine quando egli uccide Cacco, e quando combatte col centauro (49), la quale tutta opera, come è di suggetto altissimo e faticosa, così si spera debba essere per artificio eccellente opera, essendo Vincenzio di bellissimo ingegno, di molto giudizio, ed in tutte le sue cose d'importanza molto considerato.

Nè tacerò che sotto la costui disciplina attende con sua molta lode alla scultura Ilarione Ruspoli, giovane e cittadino fiorentino, il quale non meno degli altri suoi pari accademici ha mostro di sapere, ed aver disegno e buona pratica in fare statue, quando insieme con gli altri n'ha avuto occasione, nell' esequie di Michelagnolo e nell' apparato delle nozze sopraddette.

Francesco Camilliani, scultore fiorentino ed accademico, il quale fu discepolo di Baccio Bandinelli, dopo aver dato in molte cose saggio di essere buono scultore, ha consumato quindici anni negli ornamenti delle fonti; dove n'è una stupendissima, che ha fatto fare il signor don Luigi di Toledo al suo giardino di Fiorenza; i quali ornamenti, intorno a ciò, sono diverse statue d'uomini e d'ani-

mali in diverse maniere, ma tutti ricchi e veramente reali, e fatti senza risparmio di spesa (50). Ma, infra l' altre statue che ha fatto Francesco in quel luogo, due maggiori del vivo, che rappresentano Arno e Mugnone fiumi, sono di somma bellezza, e particolarmente il Mugnone, che può stare al paragone di qualsivoglia statua di maestro eccellente. In somma tutta l' architettura ed ornamenti di quel giardino sono opera di Francesco, il quale l'ha fatto per ricchezza di diverse varie fontane sì fatto, che non ha pari in Fiorenza, nè forse in Italia: e la fonte principale, che si va tuttavia conducendo a fine, sarà la più ricca e sontuosa, che si possa in alcun luogo vedere, per tutti quegli ornamenti che più ricchi e maggiori possono immaginarsi, e per gran copia d' acque, che vi saranno abbondantissime d'ogni tempo.

È anco accademico, e molto in grazia dei nostri principi per le sue virtù, Giovan Bologna da Dovai, scultore fiammingo (51), giovane veramente rarissimo, il quale ha condotto, con bellissimi ornamenti di metallo, la fonte che nuovamente si è fatta in sulla piazza di S. Petronio di Bologna (52), dinanzi al palazzo de' Signori, nella quale sono, oltre gli altri ornamenti, quattro sirene in su'canti, bellissime, con varj putti attorno, e maschere bizzarre e straordinarie. Ma, quello che più importa, ha condotto sopra e nel mezzo di detta fonte un Nettuno di braccia sei, che è un bellissimo getto, e figura studiata e condotta perfettamente. Il medesimo, per non dire ora quante opere ha fatto di terra cruda e cotta, di cera, e d' altre misture, ha fatto di marmo una bellissima Venere, e quasi condotto a fine al signor principe un Sansone, grande quanto il vivo, il quale combatte a piedi con due Filistei; e di bronzo ha fatto la statua d'un Bacco, maggior del vivo, e tutta tonda, ed un Mercurio in atto di volare, molto ingegnoso, reggendosi tutto sopra una gamba ed in punta di piè, che è stata mandata all' imperatore Massimiliano, come cosa che certo è rarissima (53). Ma se in fin qui ha fatto molte opere, e belle, ne farà molto più per l'avvenire, e bellissime, avendolo ultimamente fatto il signor prencipe accomodare di stanze in palazzo, e datogli a fare una statua di braccia cinque d'una Vittoria con un prigione (54), che va nella sala grande dirimpetto a un'altra di mano di Michelagnolo, farà, per quel principe opere grandi e d'importanza, nelle quali averà largo campo di mostrare la sua molta virtù. Hanno di mano di costui molte opere, e bellissimi modelli di cose diverse M. Bernardo Vecchietti, gentiluomo fiorentino, e maestro Bernardo di mona Mattea, muratore ducale, che

ha condotto tutte le fabbriche disegnate dal Vasari, con grand'eccellenza.

Ma non meno di costui e suoi amici, e d'altri scultori accademici, è giovane veramente raro, e di bello ingegno Vincenzio Danti Perugino, il quale si ha eletto, sotto la protezione del duca Cosimo, Fiorenza per patria (55). Attese costui, essendo giovanetto, all'orefice, e fece in quella professione cose da non credere. E poi, datosi a fare di getto, gli bastò l'animo, di venti anni, gettare di bronzo la statua di papa Giulio III, alta quattro braccia, che sedendo dà la benedizione; la quale statua, che è ragionevolissima, è oggi in sulla piazza di Perugia. Venuto poi a Fiorenza, al servizio del signor duca Cosimo, fece un modello di cera bellissimo, maggior del vivo, d'un Ercole che fa scoppiare Anteo, per farne una figura di bronzo da dovere essere posta sopra la fonte principale del giardino di Castello, villa del detto signor duca; ma fatta la forma addosso al detto modello, nel volere gettarla di bronzo, non venne fatta, ancorachè due volte si rimettesse, o per la mala fortuna o perchè il metallo fusse abbruciato, o per altra cagione. Voltosi dunque, per non sottoporre le fatiche al volere della fortuna, a lavorare di marmo, condusse in poco tempo di un pezzo solo di marmo due figure, cioè l'Onore che ha sotto l'inganno (56), con tanta diligenza, che parve non avesse mai fatto altro che maneggiare i scarpelli ed il mazzuolo onde alla testa di quell' Onore, che è bella, fece i capelli ricci, tanto ben traforati, che paiono naturali e proprj, mostrando oltre ciò di benissimo intendere gl' ignudi: la quale statua è oggi nel cortile della casa del signore Sforza Almeni nella via de' Servi (57). A Fiesole, per lo medesimo signore Sforza, fece molti ornamenti in un suo giardino ed intorno a certe fontane. Dopo condusse al signor duca alcuni bassirilievi di marmo e di bronzo, che furono tenuti bellissimi, per essere egli in questa maniera di sculture per avventura non inferiore a qualunque altro. Appresso gettò, pur di bronzo, la grata della nuova cappella fatta in palazzo nelle stanze nuove dipinte da Giorgio Vasari, e con essa un quadro di molte figure di bassorilievo, che serra un armario, dove stanno scritture d'importanza del duca; ed un altro quadro alto un braccio e mezzo e largo due e mezzo, dentrovi Moisè, che, per guarire il popolo ebreo dal morso delle serpi, ne ponè una sopra il legno. Le quali tutte cose sono appresso detto signore, di ordine del quale fece la porta della sagrestia della pieve di Prato, e sopra essa una cassa di marmo con una nostra Donna alta tre braccia e mezzo, col figliuolo ignudo appresso, e due puttini, che mettono in mezzo la

testa di bassorilievo di M. Carlo de'Medici figliuolo naturale di Cosimo vecchio, e già proposto di Prato; le cui ossa, dopo essere state lungo tempo in un deposito di mattoni, ha fatto porre il duca Cosimo in detta cassa, ed onoratole di quel sepolcro. Ben è vero che la detta Madonna ed il bassorilievo di detta testa, che è bellissima, avendo cattivo lume, non mostrano a gran pezzo quel che sono. Il medesimo Vincenzio ha poi fatto, per ornare la fabbrica de'magistrati alla zecca, nella testata sopra la loggia che è sul fiume d'Arno, un'arme del duca messa in mezzo da due figure nude, maggiori del vivo, l'una fatta per l'Equità e l'altra per lo Rigore; e d'ora in ora aspetta il marmo per fare la statua d'esso signore duca, maggiore assai del vivo, di cui ha fatto un modello, la quale va posta a sedere sopra detta arme per compimento di quell'opera (58), la quale si doverà murare di corto insieme col resto della facciata che tuttavia ordina il Vasari, che è architetto di quella fabbrica. Ha anco fra mano, e condotta a bonissimo termine una Madonna di marmo, maggiore del vivo, ritta, e col figliuolo Gesù di tre mesi in braccio, che sarà cosa bellissima. Le quali opere lavora insieme con altre nel monasterio degli Angeli di Firenze, dove si sta quietamente in compagnia di que'monaci suoi amicissimi, nelle stanze che già quivi tenne M. Benedetto Varchi, di cui fa esso Vincenzio un ritratto di bassorilievo, che sarà bellissimo. Ha Vincenzio un suo fratello nell'ordine de'frati Predicatori, chiamato frate Ignazio Danti (59), il quale è nelle cose di cosmografia eccellentissimo, e di raro ingegno, e tanto che il duca Cosimo de' Medici gli fa condurre un'opera, che di quella professione non è stata mai per tempo nessuno fatta nè la maggiore nè la più perfetta, e questo è che sua Eccellenza con l'ordine del Vasari, sul secondo piano delle stanze del suo palazzo ducale, ha di nuovo murato apposta ed aggiunto alla guardaroba una sala assai grande, ed intorno a quella ha accomodato armari alti braccia sette con ricchi intagli di legnami di noce, per riporvi dentro le più importanti cose e di pregio e di bellezza, che abbia sua Eccellenza. Questi ha nelle porte di detti armari spartito, dentro agli ornamenti di quelli, cinquantasette quadri d'altezza di braccia due in circa, e larghi a proporzione, dentro ai quali sono con grandissima diligenzia, fatte in sul legname a uso di minj, dipinte a olio le tavole di Tolomeo, misurate perfettamente tutte, e ricorrette secondo gli autori nuovi, e con le carte giuste delle navigazioni con somma diligenza fatte le scale loro da misurare i gradi, dove sono in quelle e i nomi antichi e moderni; e la sua divisione di questi quadri sta in questo modo. All'entrata principale di detta sala sono negli sguanci e grossezza degli armarini in quattro quadri quattro mezze palle in prospettiva; nelle due da basso è l'universale della terra, e nelle due di sopra l'universale del cielo con le sue immagini e figure celesti. Poi, come s'entra dentro a man ritta, è tutta l'Europa in quattordici tavole e quadri una dreto all'altra, sino a man ritta, sino a quattordici tavole e quadri, che è a sommo dirimpetto alla porta principale; nel qual mezzo s'è posto l'oriolo con le ruote e con le spere de'pianeti, che giornalmente fanno entrando i lor moti. Quest'è quel tanto famoso e nominato oriolo fatto da Lorenzo della Volpaia Fiorentino (60). Di sopra a queste tavole è l'Affrica in undici tavole fino a detto oriolo. Seguita poi di là dal detto oriolo l'Asia nell'ordine da basso, e cammina parimente in quattordici tavole fino alla porta principale. Sopra queste tavole dell'Asia, in altre quattordici tavole, seguitano le Indie occidentali, cominciando, come le altre, dall'oriolo, e seguitando fino alla detta porta principale, in tutto tavole cinquantasette. È poi ordinato nel basamento da basso in altrettanti quadri attorno, che vi saranno a dirittura a piombo di dette tavole, tutte l'erbe e tutti gli animali ritratti di naturale, secondo la qualità che producono que'paesi. Sopra la cornice di detti armari, ch'è la fine, vi va alcuni risalti, che dividono detti quadri, che vi porranno alcune teste antiche di marmo di quegl'imperatori e principi che l'hanno posseduto, che sono in essere e nelle facce piane fino alla cornice del palco, quale è tutto di legname intagliato ed in dodici gran quadri, dipinto per ciascuno quattro immagini celesti, che saranno quarantotto, e grandi poco meno del vivo, con le loro stelle: sono sotto (come ho detto) in dette facce trecento ritratti naturali di persone segnalate da cinquecento anni in quà, o più, dipinte in quadri a olio (come se ne farà nota nella tavola de' ritratti, per non far ora sì lunga storia, con i nomi loro) tutti d'una grandezza e con un medesimo ornamento intagliato di legno di noce, cosa rarissima. Nelli due quadri di mezzo del palco, larghi braccia quattro l'uno, dove sono le immagini celesti, i quali con facilità si aprono, senza veder donde si nascondono, in un luogo a uso di cielo saranno riposte due gran palle, alte ciascuna braccia tre e mezzo, nell'una delle quali anderà tutta la terra distintamente, e questa si calerà con un arganetto, che non si vedrà, fino a basso, e poserà in un piede di bilicato, che ferma si vedrà ribattere tutte le tavole che sono attorno ne'quadri degli armari, ed aranno un contrassegno nella palla, da poterle ritrovar facilmente. Nell'altra pal-

la saranno le quarantotto immagini celesti, accomodate in modo , che con essa saranno tutte le operazioni dell'astrolabio perfettissimamente. Questo capriccio ed invenzione è nata dal duca Cosimo, per mettere insieme una volta queste cose del cielo e della terra giustissime e senza errori, e da poterle misurare e vedere ed a parte e tutte insieme come piacerà a chi si diletta e studia questa bellissima professione; del che m' è parso debito mio, come cosa degna di esser nominata farne in questo luogo, per la virtù di frate Ignazio, memoria, e per la grandezza di questo principe, che ci fa degni di godere sì onorate fatiche, e perchè si sappia per tutto il mondo.

E, tornando agli uomini della nostra accademia, dico, ancora che nella vita del Tribolo si sia parlato d' Antonio di Gino Lorenzi da Settignano, scultore, dico qui con più ordine, come in suo luogo, che egli condusse, sotto esso Tribolo suo maestro, la detta statua d' Esculapio, che è a Castello, e quattro putti che sono nella fonte maggiore di detto luogo; e poi ha fatto alcune teste ed ornamenti, che sono d' intorno al nuovo vivaio di Castello, che è lassù alto in mezzo a diverse sorti d' arbori di perpetua verzura; ed ultimamente ha fatto nel bellissimo giardino delle stalle, vicino a S. Marco, bellissimi ornamenti a una fontana isolata, con molti animali acquatici fatti di marmo e di mischj bellissimi: ed in Pisa condusse già con ordine del Tribolo sopradetto la sepoltura del Corte filosofo e medico eccellentissimo con la sua statua e due putti di marmo bellissimi: ed oltre a queste va tuttavia nuove opere facendo, per il duca, di animali di mischj ed uccelli per fonti, lavori difficilissimi che lo fanno degnissimo d'essere nel numero di questi altri accademici. Parimente un fratello di costui, detto Stoldo di Gino Lorenzi, giovane di trenta anni, si è portato di maniera infino a ora in molte opere di sculture, che si può con verità oggi annoverare fra i primi giovani della sua professione, e porre fra loro nei luoghi più onorati. Ha fatto in Pisa di marmo una Madonna annunziata dall' Angelo, che l' ha fatto conoscere per giovane di bello ingegno e giudizio; ed un' altra bellissima statua gli fece fare Luca Martini in Pisa, che poi dalla duchessa Leonora fu donata al signor don Garzia di Toledo, suo fratello, che l'ha posta in Napoli al suo giardino di Chiaia. Ha fatto il medesimo con ordine di Giorgio Vasari nel mezzo della facciata del palazzo de'cavalieri di S. Stefano in Pisa, e sopra la porta principale, un' arme del signor duca, gran mastro, di marmo, grandissima, messa in mezzo da due statue tutte tonde, la Religione

e la Giustizia, che sono veramente bellissime e lodatissime da tutti coloro che se n' intendono. Gli ha poi fatto fare il medesimo signore, per lo suo giardino de' Pitti, una fontana simile al bellissimo trionfo di Nettuno, che si vide nella superbissima mascherata che fece sua Eccellenza nelle dette nozze del signor principe illustrissimo. E questo basti quanto a Stoldo Lorenzi, il quale è giovane, e va continuamente lavorando ed acquistandosi maggiormente, fra'suoi compagni accademici, fama ed onore.

Della medesima famiglia de'Lorenzi da Settignano è Batista, detto del Cavaliere (61), per essere stato discepolo del cavaliere Baccio Bandinelli, il quale ha condotto di marmo tre statue grandi quanto il vivo, le quali gli ha fatto fare Bastiano del Pace, cittadin fiorentino, per i Guadagni che stanno in Francia, i quali l' hanno poste in un loro giardino e sono una Primavera ignuda, un'Estate, e un Verno, che devono essere accompagnate da un Autunno, le quali statue, da molti che l'hanno vedute, sono state tenute belle, e ben fatte oltre modo: onde ha meritato Batista d'essere stato eletto dal signor duca a fare la cassa con gli ornamenti, ed una delle tre statue che vanno alla sepoltura di Michelagnolo Buonarroti, la quale fanno, con disegno di Giorgio Vasari, sua Eccellenza e Lionardo Buonarroti; la quale opera si vede che Batista va conducendo ottimamente a fine, con alcuni putti e la figura di esso Buonarroto dal mezzo in su. La seconda delle dette tre figure, che vanno al detto sepolcro, che hanno a essere la Pittura, Scultura ed Architettura, si è data a fare a Giovanni di Benedetto da Castello, discepolo di Baccio Bandinelli ed accademico, il quale lavora per l'opera di santa Maria del Fiore (62) l'opere di basso rilievo, che vanno d'intorno al coro, che oggimai è vicino alla sua perfezione, nelle quali va molto imitando il suo maestro, e si porta in modo, che di lui si spera ottima riuscita; nè avverrà altrimenti, perciocchè è molto assiduo a lavorare ed agli studj della sua professione. E la terza si è allogata a Valerio Cioli da Settignano, scultore ed accademico; perciocchè l'altre opere che ha fatto in sin qui sono tali, che si pensa abbia a riuscire la detta figura sì fatta, che non fia se non degna di essere al sepolcro di tant'uomo collocata. Valerio, il quale è giovane di ventisei anni, ha in Roma, al giardino del cardinale di Ferrara a Montecavallo (63), restaurate molte antiche statue di marmo, rifacendo a chi braccia, a chi piedi, e ad altra altre parti che mancavano; ed il simile ha fatto poi nel palazzo de'Pitti a molte statue che v' ha condotto per ornamento d'una gran sala il

duca, il quale ha fatto fare al medesimo, di marmo, la statua di Morgante nano, ignuda, la quale è tanto bella, e così simile al vero riuscita, che forse non è mai stato veduto altro mostro così ben fatto, nè condotto con tanta diligenza simile al naturale e proprio: parimente gli ha fatto condurre la statua di Pietro detto il Barbino, nano, e ingegnoso letterato e molto gentile favorito dal duca nostro; per le quali, dico, tutte cagioni ha meritato Valerio che gli sia stata allogata da sua Eccellenza la detta statua (64) che va alla sepoltura del Buonarroto, unico maestro di tutti questi accademici valent'uomini. Quanto a Francesco Moschino, scultore Fiorentino, essendosi di lui in altro luogo favellato abbastanza (65), basta dir qui che anch'egli è accademico, e che sotto la protezione del duca Cosimo va continuando di lavorare nel duomo di Pisa, e che nell'apparato delle nozze si portò ottimamente negli ornamenti della porta principale del palazzo ducale. Di Domenico Poggini similmente essendosi detto di sopra (66) che è scultore valent'uomo, e che ha fatto una infinità di medaglie molto simili al vero, ed alcun'opere di marmo e di getto, non dirò qui altro di lui, se non che meritamente è de'nostri accademici, che in dette nozze fece alcune statue molto belle, le quali furono poste sopra l'arco della Religione al canto alla Paglia, e che ultimamente ha fatto una nuova medaglia del duca, similissima al naturale e molto bella, e continuamente va lavorando.

Giovanni Fancegli o vero, come altri il chiamano, Giovanni di Stocco, accademico, ha fatto molte cose di marmo e di pietra, che sono riuscite buone sculture; e fra l'altre è molto lodata un'arme di palle con due putti, ed altri ornamenti, posta in alto sopra le due finestre inginocchiate della facciata di ser Giovanni Conti in Firenze: ed il medesimo dico di Zanobi Lastricati, il quale come buono e valente scultore ha condotto e tuttavia lavora molte opere di marmo e di getto, che l'hanno

fatto dignissimo d'essere nell'accademia in compagnia de'sopraddetti; e fra l'altre sue cose è molto lodato un Mercurio di bronzo, che è nel cortile del palazzo di messer Lorenzo Ridolfi, per esser figura stata condotta con tutte quell'avvertenze che si richieggono.

Finalmente sono stati accettati nell'accademia alcuni giovani scultori, che nell'apparato detto delle nozze di sua Altezza hanno fatto opere onorate e lodevoli, e questi sono stati fra Giovan Vincenzio de'Servi, discepolo di fra Giovann'Agnolo, Ottaviano del Collettaio, creato di Zanobi Lastricati, e Pompilio Lancia, figliuolo di Baldassarre da Urbino, architetto e creato di Girolamo Genga, il quale Pompilio, nella mascherata detta della Genealogia degli Dei, ordinata per lo più e quanto alle macchine dal detto Baldassarre suo padre, si portò in alcune cose ottimamente.

Essi ne'trapassati scritti assai largamente dimostro di quali e quanti uomini e quanto virtuosi si sia per così lodevole accademia fatto opere onorate e lodevoli, e sonsi in parte tocche le molte ed onorate occasioni avute da liberalissimi signori di dimostrare la loro sufficienza e valore; ma nondimeno, acciocchè questo meglio s'intenda, quantunque que'primi dotti scrittori, nelle loro descrizioni degli archi e de'diversi spettacoli nelle splendidissime nozze rappresentati, questo troppo bene noto facessero, essendomi nondimeno data nelle mani la seguente operetta scritta per via d'esercitazione da persona oziosa, e che della nostra professione non poco si diletta, ad amico stretto e caro che queste feste veder non potette, come più breve e che tutte le cose in un comprendeva, mi è parso per soddisfazione degli artefici miei dovere in questo volume, poche parole aggiungendovi, inserirla, acciocchè così congiunta più facilmente che separata, si serbi delle lor virtuose fatiche onorata memoria.

<hr>

ANNOTAZIONI

<hr>

(1) Vedasi a pag. 821. col. I, e 823. col. 2, e in altri luoghi della vita del Pontormo. Il Bronzino nacque in un borgo fuori della porta a S. Friano, d'umile e povera fortuna, come dice il Borghini nel suo *Riposo*.

(2) A pag. 824. col. I.

(3) Sussiste ancora, benchè alquanto danneggiata.

(4) Questo tabernacolo non è attaccato alla villa; ma è lontano un quarto di Miglio sulla strada che va da S. Casciano a Mercatale. La pittura è assai guasta. *(Bottari)*

(5) La stampa qui mentovata fu incisa da Giorgio Mantovano. *(Bottari)*

(6) Il Vasari parlando di queste pitture a pag. 827. col. I. invece della Prudenza ha nominato la Vittoria.

(7) Le pitture a fresco qui descritte sono tuttavia in essere in Palazzo Vecchio.

(8) Anche le pitture a olio sono in essere, ma si conservano nella pubblica Galleria di Firenze.

(9) Vedesi parimente nella suddetta Galleria il ritratto della duchessa col figlio.

(10) Questa bellissima tavola dal 1821 in poi si ammira nella sala Maggiore della Scuola Toscana nella Galleria di Firenze ove sta assai meglio che in chiesa, sì perchè riceve una luce più favorevole, sì perchè i molti nudi che vi sono la rendevano indecente pel luogo sacro.

(11) La Tavola della Risurrezione vedesi sempre nel suo antico posto.

(12) Benedetto Pagni da Pescia.

(13) Nella vita del Montorsoli, si dimenticò il Vasari di ricordare questo busto.

(14) Di ciò è stato discorso nella vita del Pontormo ove a pag. 831. nota 57. è stato anche detto qual sorte ebbero queste pitture.

(15) Lo ritrasse ancora nella tavola del Limbo. Vedi a pag. 832. nota 62.

(16) Questa tavola fu da un ignorante lavata col ranno, ed ognun s'immagini come restò malconcia. Fu portata in seguito a Firenze, ed ora vedesi nell'Accademia delle Belle arti, ove tra non molto tempo verrà restaurata, per quanto sarà possibile.

(17) Nel rifare per ordine di Cosimo III il detto altare tutto di porfido (allorchè il detto Granduca ottenne dal Papa il corpo di S. Stefano protettore di quella religione) fu tolta via la tavola del Bronzino.

(18) Sono nella Galleria di Firenze in una stamza addetta alla direzione.

(19) Ne fu dipinta una sola, nella quale venne espresso il martirio di S. Lorenzo, e questa conservasi anche presentemente.

(20) Sette capitoli burleschi del Bronzino si leggono stampati tra le rime del Berni, ed altri nella edizione fatta nel 1723 a Napoli colla data de 'Firenze e di Londra. Altri pure furono impressi separatamente in questo secolo, in occasione di nozze: e sì questi che quelli furono ristampati unitamente a Venezia nel 1822. ma secondo la lezione d'un codice alquanto scorretto. I capitoli del Bronzino sono dalla Crusca annoverati tra' testi di lingua. Una parte poi delle sue Canzoni, ed i sonetti vennero pubblicati per la prima volta in Firenze dal Can. Domenico Moreni nel 1822. e 1823. pei torchi del Magheri.

(21) Dice Raffaello Borghini nel suo *Riposo* che il Bronzino morì di anni 69, ma non dice in quale anno. In un libro della Compagnia de'Pittori, da me veduto, lo trovai impostato, l'ultima volta, pel pagamento della tassa *il dì* I. *Novembre* 1572. Ivi però si vede che la tassa medesima non fu pagata, perchè nella faccia di contro ove si registrano le partite dell'*avere* evvi una croce. Egli dunque o morì verso il fine di detto anno, o al principio del susseguente, cioè quattro anni circa dopo che il Vasari stampò queste memorie.

(22) I pittori dall'Autore nominati in appresso appartengono alla così detta scuola michelangiolesca; onde sono presso che tutti buoni disegnatori, ma alquanto caricati nelle mosse delle figure, e languidi nel colorito. Fra essi, coloro che più meritarono d'esser nominati nella storia, sono Alessandro Allori nipote del Bronzino, Battista Naldini, Bernardo Buontalenti, e Santi di Tito. Alessandro Allori ebbe un figlio chiamato Cristofano che riuscì ottimo disegnatore ed egregio coloritore: esso non volle mai seguire la maniera paterna, amando quella del Correggio e dei più celebri lombardi; e però diceva che il padre suo nella pittura era eretico.

(23) Queste due storie furono ritoccate: ma quella nominata subito dopo, dell'Ezechiello, non v'è, nè vi può essere stata, perchè manca lo spazio necessario a contenerla. Lo stesso soggetto vedesi dipinto a fresco in un orto di una Casa in Via Ghibellina segnata oggi di num. 7645. Che il Vasari abbia inteso di parlare di questa pittura, e che nello scrivere abbia confuso i luoghi?

(24) Poscià che il Vasari ebbe stampata la presente opera, l'Allori produsse un gran numero di pitture che sono mentovate dal Baldinucci nel Tomo X. pag. 171. dei Decennali. Un quadro prezioso di questo artefice si conserva nella Galleria di Firenze, e rappresenta in figure piccole il sacrifizio d'Abramo. Ei lo fece in vecchiaia, quando la scuola fiorentina aveva abbandonata la maniera languida dei Michelangeleschi; e lo fece per mostrare che esso pure sarebbe stato abile nel nuovo stile. Ei vi pose la seguente iscrizione: A. D. MDCI. *Alessandro Bronzino Allori Ch'altro diletto che 'mparar non provo.*

(25) Morì nel 1606. senza aver oltrepassato la mediocrità.

(26) Alessandro Lamo nei suoi discorsi riferisce, che Donna Ippolita Gonzaga ebbe il medesimo desiderio di far copiare i ritratti raccolti dal Giovio, e a quest' effetto spedì a Como Bernardino Campi cremonese, il quale scrisse alla medesima d'avervi trovato l' Altissimo che gli copiava pel Granduca, e che era un valentuomo. Dice inoltre che quella signora volle essere ritratta dal Campi e dall'Altissimo, e che nel confronto il secondo rimase inferiore al primo.

(27) Nell'edizione de'Giunti fra i diversi indici, evvi anche quello ora accennato dall'autore, dei ritratti della Collezione Gioviana.

(28) Questi ritratti sono collocati lungo il fregio dei corridori della Galleria di Firenze; ma il loro numero è stato notabilmente accresciuto colle aggiunte posteriori.

(29) Lavorò quasi sempre in aiuto d'altri pittori.

(30) Non si distinse, che per una certa correzione di disegno.

(31) Battista di Matteo Naldini, fu chiamato anche Battista degl'Innocenti per essere stato da giovinetto con Mons. Vinc. Borghini spedalingo degli Innocenti. Fu allievo del Pontormo, indi studiò a Roma e divenne buon 'maestro. La sua vita fu scritta dal Baldinucci T. x. pag. 159.

(32) Dipinse la Pietà che vedesi sul sepolcro di Michelangelo.

(33) Tommaso d'Antonio Manzuoli, e non Mazzuoli.

(34) Il Minga è nominato nella vita del Bandinelli a pag. 795. col. 1. Nella Chiesa di S. Croce vedesi di lui una tavola esprimente G. C. in orazione nell'orto.

(35) Ossia Girolamo Macchietti.

(36) Questo Federigo è figlio di quel Lamberto nominato sopra tra i pittori Fiamminghi a pag. 1101. Col. I. e nella relativa nota.

(37) Uomo di mirabile ingegno ed universale. Vedi a pag. 1043. la nota 248. Ei nacque nel 1536, e morì nel 1608. Leggesi la sua vita nei Decennali del Baldinucci T. vii. pag. 3.

(38) Détto comunemente lo Stradano. Nacque in Bruges nel 1536 e morì in Firenze nel 1605 secondo il Baldinucci, o nel 1618 come opina ragionevolmente il Bottari. Vedi a pag. 1043 la nota 246.

(39) Iacopo Zucchi stette molto tempo in Roma ove fece diverse opere ricordate dal Baglioni a pag. 45.

(40) Santi di Tito (non Tidi come scrive il Vasari) nacque nel Borgo a S. Sepolcro nel 1538; studiò sotto il Bronzino ed il Bandinelli, ed è uno de' più eccellenti disegnatori che abbia avuto la scuola fiorentina in quel tempo. Parlano di lui il Borghini e il Baldinucci. Morì nel 1603.

(41) Alessandro di Vincenzio Fei, detto del Barbiere, nacque nel 1543; fu scolaro pria di Ridolfo Ghirlandajo, poi di Piero Francia, ed in ultimo di Maso da S. Friano. Ebbe ingegno feiace; nelle ultime sue opere migliorò il colorito, da lui per l'avanti trascurato per attendere al disegno ed all'espressione.

(42) Di cui è fatta menzione a pag. 805. col. 2 e nella relativa annotazione segnata di Num. 7.

(43) Le notizie di Federigo Zuccaro si leggono nella vita di Taddeo suo fratello. V. sopra a pag. 954 e seg.

(44) Nomi troppo noti al lettore; onde non

fa bisogno che or si rammentino i luoghi di queste vite, nei quali è stato di loro più diffusamente discorso. In ogni caso si ricorra all'indice generale.

(45) Di Benvenuto ha già parlato l'autore nel seguito della vita di Valerio Vicentino pag. 680. col. I. e in quella del Bandinelli a pag. 793, col. 2.

(46) Leggendo la vita che di se scrisse Benvenuto Cellini, si conosce ch'ei vedeva di mal occhio il Vasari, poichè lo nomina sempre con disprezzo; ed è ragionevole il supporre che, stravagante e salvatico come egli era, non avrà usato nelle relazioni con lui, modi assai cortesi: contuttociò il Vasari parla di Benvenuto coll'imparzialità degna d'uno storico, e da'suoi scritti niuno può accorgersi che tra loro ci fosse amarezza.

(47) Quella del vescovo Marzi vedesi sul presbiterio della Chiesa della Nunziata; e quella del Giovio nel chiostro della basilica Laurenziana in una nicchia presso la porta di fianco. Francesco scolpì eziandio la statua giacente di Lionardo Buonafede sulla sepoltura di lui nella Certosa presso Firenze.

(48) Di questo scultore parla più a lungo il Borghini.

(49) Tanto i gruppi nominati dal Vasari, quanto gli altri fatti posteriormente, ed esprimenti pure le forze d'Ercole, sono ora nel salone di Palazzo Vecchio.

(50) Questa fonte composta di 644 pezzi di marmo, fu spedita a Palermo, essendo stata comprata nel 1573 da quel senato per 20,000 scudi. Andò a metterla sù Cammillo Camilliani architetto. In alcune statue è inciso: *Opus Francisci Cammilliani florentini* 1554. e in alcun'altra *Angelus Vagherius florentinus. (Bottari)*

(51) Giovanni Bologna fu eccellente scultore ed Architetto. La sua vita leggesi nei decennali del Baldinucci T. vii. pag. 87.

(52) Non sulla piazza di S. Petronio, ma avanti al palazzo del Podestà.

(53) O non fu poi altrimenti spedita, ovvero il Bologna ne fece una replica che stette lungo tempo a Roma per ornamento della fontana di Villa Medici, e che poi, trasportata a Firenze, fu collocata nella sala de' Bronzi moderni della pubblica Galleria, ove tuttora si conserva. In questo caso, la statua spedita all'imperatore sarebbe smarrita, non trovandosene memoria alcuna.

(54) Questo gruppo vedesi infatti nel salone di Palazzo Vecchio in faccia all'altro di Michelangelo. Il Cinelli per trascorso di penna lo attribuì a Vincenzio Danti, ed indusse in errore altri scrittori, e tra questi il Cicognara che qual opera del Danti lo descrisse e lo dette inciso nel Tomo II. della sua storia. Le

parole del Vasari ricevono conferma dal Baldinucci, il quale nel Tomo VII. pag. 92 così esprimesi: « Ebbe poi commessione (Gio. Bo-
« logna) dallo stesso Granduca Francesco di
« fare una statua di cinque braccia, che do-
« vea rappresentare la Città di Firenze, in
« atto di tener sotto un prigione, per farla
« collocare nel Regio salone di Palazzo Vec-
« chio rimpetto alla statua detta la Vittoria
« di Michelangelo Buonarroti. Fecene egli il
« modello, e poi l'opera, la quale per vero
« dire non corrispose all'eccellenza del mo-
« dello ». Il detto modello si conserva nel cortile dell'Accademia delle Belle Arti.

(55) Vincenzio Danti nominato nelle vite del Bandinelli e di Michelangelo fu scultore di gran merito, architetto militare, e poeta. V. il Baglioni a pag. 56. e Lione Pascoli nel Tom. III. pag. 137.

(56) Il gruppo rappresenta un giovine che tiene dietro di se un vecchio legato per le mani e pei piedi, e pare che con una cigna voglia recarselo dietro le spalle, come un villano porterebbe così legato un agnello. Per sapere che quelle due figure sono l'Onore e l'Inganno è proprio necessario che alcun ce lo dica.

(57) La casa Almeni, oggi Fiaschi, è in via de'Servi sulla cantonata che va nel Castellaccio. Il gruppo del Danti non v'è più. Fu comprato nel 1775. dal Granduca Pietro Leopoldo e situato in Boboli al principio dello stradone o viale di quel delizioso giardino, ove si vede anche presentemente a man destra di chi si uccinge a salirlo.

(58) Alla statua del Danti ne fu sostituita una di Gio. Bologna rappresentante lo stesso duca, ma in piedi.

(59) Fra Ignazio Danti domenicano, celebre matematico e cosmografo. È stato nominato sopra a pag. 975. nota 75.

(60) Del Volpaia ha parlato il Vasari a pag. 274. 314. 378.

(61) Vedi nella vita di Michelangelo a pag. 1026.

(62) E però fu chiamato Giovanni dall'Opera. V. a pag. 1043. la nota 230.

(63) Il giardino del Card. di Ferrara è divenuto il Palazzo Pontificio. (Bottari)

(64) Esprimente la scultura.

(65) Le sue notizie si sono lette a pag. 835, col. 1. e seg.

(66) V. a pag. 680. col. 2.

DESCRIZIONE DELL' OPERE

DI GIORGIO VASARI

PITTORE ED ARCHITETTO ABETINO

Avendo io in fin qui ragionato dell'opere altrui con quella maggior diligenza e sincerità, che ha saputo e potuto l'ingegno mio, voglio anco nel fine di queste mie fatiche raccorre insieme, e far note al mondo l'opere che la divina bontà mi ha fatto grazia di condurre; perciocchè, se bene elle non sono di quella perfezione, le quali io vorrei, si vedrà nondimeno, da chi vorrà con sano occhio riguardarle, che elle sono state da me con istudio, diligenza, ed amorevole fatica lavorate, e perciò, se non degne di lode, almeno di scusa: senza che essendo pur fuori, e veggendosi, non le posso nascondere. E però, che potrebbono per avventura essere scritte da qualcun altro, è pur meglio che io confessi il vero, ed accusi da me stesso la mia imperfezione, la quale conosco da vantaggio; sicuro di questo, che se, come ho detto, in loro non si vedrà eccellenza e perfezione, vi si scorgerà per lo meno un ardente disiderio di bene operare,

ed una grande ed indefessa fatica, e l'amore grandissimo che io porto alle nostre arti. Onde avverrà, secondo le leggi, confessando io apertamente il mio difetto, che me ne avrà una gran parte perdonato. Per cominciarmi dunque dai miei principj, dico, che avendo a bastanza favellato dell'origine della mia famiglia, della mia nascita e fanciullezza, e quanto io fussi da Antonio mio padre con ogni sorte d'amorevolezza incamminato nella via delle virtù, ed in particolare del disegno, al quale mi vedeva molto inclinato, nella vita di Luca Signorelli da Cortona mio parente, in quella di Francesco Salviati, e in molti altri luoghi della presente opera con buone occasioni, non starò a replicar le medesime cose (1). Dirò bene che, dopo avere io ne'miei primi anni disegnato quante buone pitture sono per le chiese d'Arezzo, mi furono insegnati i primi principj con qualche ordine da Guglielmo da Marzilla Franzese, di cui avemo di sopra rac-

contato l'opere e la vita. Condotto poi l'anno 1524 a Fiorenza da Silvio Passerini cardinale di Cortona, attesi qualche poco al disegno sotto Michelagnolo, Andrea del Sarto, ed altri. Ma essendo l'anno 1527 stati cacciati i Medici di Firenze, ed in particolare Alessandro ed Ippolito, co'quali aveva così fanciullo gran servitù per mezzo di detto cardinale, mi fece tornare in Arezzo don Antonio mio zio paterno, essendo di poco avanti morto mio padre di peste: il quale don Antonio tenendomi lontano dalla città, perchè io non appestassi, fu cagione che per fuggire l'ozio mi andai esercitando pel contado d'Arezzo, vicino ai nostri luoghi, in dipignere alcune cose a fresco ai contadini del paese, ancorchè io non avessi quasi ancor mai tocco colori: nel che fare mi avvidi che il provarsi e fare da se aiuta, insegna, e fa che altri fa bonissima pratica (2). L'anno poi 1528, finita la peste, la prima opera che io feci fu una tavoletta nella chiesa di S. Piero d'Arezzo de'frati de'Servi, nella quale, che è appoggiata a un pilastro, sono tre mezze figure, S. Agata, S. Rocco, e S. Bastiano, la qual pittura, vedendola il Rosso pittore famosissimo che, di que'giorni venne in Arezzo, fu cagione che, di quel Signore, di attender molti mesi allo qualche cosa di buono cavata dal naturale, mi volle conoscere, e che poi m'aiutò di disegni e di consiglio. Nè passò molto che per suo mezzo mi diede M. Lorenzo Gamurrini a fare una tavola, della quale mi fece il Rosso il disegno, ed io poi la condussi con quanto più studio, fatica, e diligenza mi fu possibile, per imparare ed acquistarmi un poco di nome. E, se il potere avesse agguagliato il volere, sarei tosto divenuto pittore ragionevole, cotanto mi affaticava, e studiava le cose dell'arte; ma io trovava le difficultà molto maggiori di quello che a principio aveva stimato. Tuttavia, non perdendomi d'animo, tornai a Fiorenza, dove veggendo non poter, se non con lunghezza di tempo, divenir tale che io aiutassi tre sorelle e due fratelli minori di me, statimi lasciati da mio padre, mi posi all'orefice, ma vi stetti poco (3); perciocchè venuto il campo a Fiorenza l'anno 1529 me n'andai con Manno orefice e mio amicissimo a Pisa, dove, lasciato da parte l'esercizio dell'orefice, dipinsi a fresco l'arco che è sopra la porta della compagnia vecchia de'Fiorentini, ed alcuni quadri a olio, che mi furono fatti fare per mezzo di don Miniato Pitti abate allora d'Agnano fuor di Pisa (4), e di Luigi Guicciardini, che in quel tempo era in Pisa. Crescendo poi più ogni giorno la guerra, mi risolvei tornarmene in Arezzo; ma non potendo per la diritta via ed ordinaria, mi condussi per le montagne di Modena a Bologna, dove trovando che si facevano, per la coronazione di Carlo V, alcu-

ni archi trionfali di pittura, ebbi così giovinetto da lavorare con mio utile ed onore; e perchè io disegnava assai acconciamente, arei trovato da starvi e da lavorare: ma il disiderio che io aveva di riveder la mia famiglia e parenti, fu cagione che, trovata buona compagnia, me ne tornai in Arezzo, dove trovato in buono essere le cose mie, per la diligente custodia avutane dal detto don Antonio mio zio, quietai l'animo, ed attesi al disegno, facendo anco alcune cosette a olio, di non molta importanza. Intanto essendo il detto don Miniato Pitti fatto, non so se abate o priore di Santa Anna, monasterio di Monte Oliveto in quel di Siena, mandò per me; e così feci a lui, ed all'Albenga, loro generale, alcuni quadri ed altre pitture. Poi, essendo il medesimo fatto abate di S. Bernardo d'Arezzo, gli feci nel poggiuolo dell'organo, in due quadri a olio, Iobbe e Moisè. Perchè, piaciuta a quei monaci l'opera, mi fecero fare innanzi alla porta principale della chiesa, nella volta e facciate d'un portico, alcune pitture a fresco, cioè i quattro Evangelisti con Dio Padre nella volta, ed alcun'altre figure grandi quanto il vivo, nelle quali, se bene, come giované poco esperto, non feci tutto ciò, che arebbe fatto un più pratico, feci nondimeno quello che io seppi, e cosa che non dispiacque a que'padri, avuto rispetto alla mia poca età, ed esperienza.

Ma non sì tosto ebbi compiuta quell'opera, che passando il cardinale Ippolito de'Medici per Arezzo, in poste, mi condusse a Roma a' suoi servigi, come s'è detto nella vita del Salviati; là dove ebbi comodità, per cortesia di quel Signore, di attender molti mesi allo studio del disegno. E potrei dire con verità, questa comodità, e lo studio di questo tempo essere stato il mio vero e principal maestro in quest'arte, se bene per innanzi mi aveano non poco giovato i soprannominati: e non mi s'era mai partito del cuore un ardente desiderio d'imparare, e uno indefesso studio di sempre disegnare giorno e notte. Mi furono anco di grande aiuto in que'tempi le concorrenze de' giovani miei eguali e compagni, che poi sono stati per lo più eccellentissimi nella nostra arte. Non mi fu anco se non assai pungente stimolo il disiderio della gloria, ed il vedere molti esseie riusciti rarissimi, e venuti a gradi ed onori. Onde diceva frà me stesso alcuna volta: Perchè non è in mio potere, con assidua fatica e studio, procacciarmi delle grandezze e gradi che s'hanno acquistato tanti altri? Furono pure anch'essi di carne e d'ossa come sono io. Cacciato dunque da tanti e sì fieri stimoli, e dal bisogno che io vedeva avere di me la mia famiglia, mi disposi a non volere perdonare a niuna fatica, disagio, vigilia, e stento per conseguire questo fine. E co-

sì propostomi nell'animo, non rimase cosa notabile allora in Roma, nè poi in Fiorenza, ed altri luoghi ove dimorai, la quale io in mia gioventù non disegnassi, e non solo di pitture, ma anche di sculture ed architetture antiche e moderne; ed, oltre al frutto ch'io feci in disegnando la volta e cappella di Michelagnolo, non restò cosa di Raffaello, Pulidoro, e Baldassarre da Siena, che similmente io non disegnassi, in compagnia di Francesco Salviati, come già s'è detto nella sua vita. Ed acciò che avesse ciascuno di noi i disegni d'ogni cosa, non disegnava il giorno l'uno quello, che l'altro, ma cose diverse: di notte poi ritraevamo le carte l'uno dell'altro, per avanzar tempo, e fare più studio; per non dir nulla, che le più volte non mangiavamo la mattina, se non così ritti, e poche cose. Dopo la quale incredibile fatica, la prima opera che m'uscisse di mano, come di mia propria fucina, fu un quadro grande, di figure quanto il vivo, d'una Venere con le Grazie che l'adoravano e facevan bella, la quale mi fece fare il cardinale de'Medici; del qual quadro non accade parlare, perchè fu cosa da giovanetto, nè io lo toccherei, se non che mi è grato ricordarmi ancor di que'primi principj, e molti giovamenti nel principio dell'arti. Basta, che quel signore ed altri mi diedero a credere che fusse un non so che di buon principio, e di vivace e pronta fierezza. E perchè fra l'altre cose vi avea fatto per mio capriccio un satiro libidinoso, il quale, standosi nascosto fra certe frasche, si rallegrava e godeva in guardare le Grazie e Venere ignude, ciò piacque di maniera al cardinale, che, fattomi tutto di nuovo rivestire, diede ordine che facessi in un quadro maggiore, pur a olio, la battaglia de'satiri intorno a'fauni, silvani, e putti, che quasi facessero una baccanalia. Per che, messovi mano, feci il cartone, e dopo abbozzai di colori la tela, che era lunga dieci braccia. Avendo poi a partire il cardinale per la volta d'Ungheria, fattomi conoscere a papa Clemente, mi lasciò in protezione di Sua Santità, che mi dette in custodia del signor Ieronimo Montaguto, suo maestro di camera, con lettere, che, volendo io fuggire l'aria di Roma quella state, io fussi ricevuto a Fiorenza dal duca Alessandro; il che sarebbe stato bene che io avessi fatto, perciocchè, volendo io pure stare in Roma, fra i caldi, l'aria e la fatica ammalai di sorte, che per guarire fui forzato a farmi portare in cesta ad Arezzo. Pure finalmente guarito, intorno alli 10 del Dicembre vegnente, venni a Fiorenza, dove fui dal detto duca ricevuto con buona cera, e poco appresso dato in custodia al magnifico messer Ottaviano de'Medici, il quale mi prese di maniera in protezione, che sempre, mentre

visse, mi tenne in luogo di figliuolo; la buona memoria del quale io riverirò sempre, e ricorderò, come d'un mio amorevolissimo padre (5). Tornato dunque ai miei soliti studi, ebbi comodo, per mezzo di detto signore, d'entrare a mia posta nella sagrestia nuova di S. Lorenzo, dove sono l'opere di Michelagnolo, essendo egli di quei giorni andato a Roma; e così le studiai per alcun tempo con molta diligenza, così come erano in terra. Poi, messomi a lavorare, feci in un quadro di tre braccia un Cristo morto portato da Nicodemo, Gioseffo, ed altri alla sepoltura, e dietro le Marie piangendo; il quale quadro, finito che fu, l'ebbe il duca Alessandro con buono e felice principio de'miei lavori; perciocchè non solo ne tenne egli conto, mentre visse, ma è poi stato sempre in camera del duca Cosimo, ed ora è in quella dell'illustrissimo principe suo figliuolo; ed ancora che alcuna volta io abbia voluto rimettervi mano, per migliorarlo in qualche parte, non sono stato lasciato fare. Veduta dunque questa mia prima opera, il duca Alessandro ordinò che la camera terrena del palazzo de'Medici, stata lasciata imperfetta, come s'è detto, da Giovanni da Udine. Onde io vi dipinsi quattro storie de'fatti di Cesare: quando notando ha in una mano i suoi commentarj, e in bocca la spada: quando fa abbruciare gli scritti di Pompeo, per non vedere l'opere de'suoi nemici: quando dalla fortuna in mare travagliato si dà a conoscere a un nocchiere: e finalmente il suo trionfo; ma questo non fu finito del tutto (6). Nel qual tempo, ancor che io non avessi se non poco più di diciotto anni, mi dava il duca sei scudi il mese di provvisione, e l'abitazione a me, ed un servitore, e le stanze da abitare, con altre molte comodità. Ed ancor che io conoscessi non meritar tanto a gran pezzo, io facea nondimeno tutto ciò che io sapeva, con amore e con diligenza; nè mi pareva fatica dimandare a'miei maggiori quello che io non sapeva; onde ciò volte fui d'opera e di consiglio aiutato dal Tribolo, dal Bandinello, e da altri. Feci adunque in un quadro alto tre braccia esso duca Alessandro, armato, e ritratto di naturale, con nuova invenzione, ed un sedere fatto di prigioni legati insieme, e con altre fantasie. E mi ricorda che, oltre al ritratto, il quale somigliava, per far il brunito di quell'arme bianco, lucido, e proprio, io vi ebbi poco meno che a perdere il cervello, cotanto mi affaticai in ritrarre dal vero ogni minuzia (7). Ma, disperato di potere in questa opera accostarmi al vero, menai Iacopo da Puntormo, il quale io per la sua molta virtù osservava, a vedere l'opera, e consigliarmi: il quale, veduto il quadro, e conosciuta la

mia passione, mi disse amorevolmente: Figliuol mio, insino a che queste arme vere e lustranti stanno a canto a questo quadro, le tue ti parranno sempre dipinte; perciocchè sebbene la biacca è il più fiero colore che adoperi l'arte, è nondimeno più fiero e lustrante il ferro. Togli via le vere, e vedrai poi che non sono le tue finte armi così cattiva cosa, come le tieni. Questo quadro, fornito che fu, diedi al duca, ed il duca lo donò a M. Ottaviano de' Medici, nelle cui case è stato insino a oggi in compagnia del ritratto di Caterina, allora giovane sorella del detto duca, e poi reina di Francia, e di quello del magnifico Lorenzo vecchio. Nelle medesime case sono tre quadri pur di mia mano, e fatti nella mia giovinezza; in uno Abramo sacrifica Isac: nel secondo è Cristo nell'orto: e nell'altro la cena che fa con gli apostoli. Intanto essendo morto Ippolito cardinale, nel quale era la somma collocata di tutte le mie speranze, cominciai a conoscere quanto sono vane, le più volte, le speranze di questo mondo, e che bisogna in se stesso, e nell'essere da qualche cosa principalmente confidarsi. Dopo quest'opere, veggendo io che il duca era tutto dato alle fortificazioni ed al fabbricare, cominciai, per meglio poterlo servire, a dare opera alle cose d'architettura, e vi spesi molto tempo. Intanto avendosi a far l'apparato per ricevere l'anno 1536 in Firenze l'imperatore Carlo V, nel dare a ciò ordine il duca commise ai deputati sopra quella onoranza, come s'è detto nella vita del Tribolo, che m'avessero seco a disegnare tutti gli archi ed altri ornamenti da farsi per quell'entrata. Il che fatto, fui fra l'uno anco, per beneficarmi, allogato, oltre le bandiere grandi del castello e fortezza, come si disse, la facciata a uso d'arco trionfale, che si fece a S. Felice in piazza alta braccia quaranta, e larga venti; ed appresso l'ornamento della porta a S. Piero Gattolini, opere tutte grandi, e sopra le forze mie; e, che fu peggio, avendomi questi favori tirato addosso mille invidie, circa venti uomini, che m'aiutavano a far le bandiere e gli altri lavori, mi piantarono in sul buono a persuasione di questo e di quello, acciò io non potessi condurre tante opere, e di tanta importanza. Ma io, che avea preveduto la malignità di que' tali, ai quali avea sempre cercato di giovare, parte lavorando di mia mano giorno e notte, e parte aiutato da pittori avuti di fuora, che m'aiutavano di nascoso, attendeva al fatto mio, ed a cercare di superare cotali difficultà e malivoglienze con l'opere stesse. In quel mentre Bertoldo Corsini, allora generale provveditore per sua Eccellenza, aveva rapportato al duca che io aveva preso a far tante cose, che non era mai

possibile che io l'avessi condotte a tempo, e massimamente non avendo io uomini, ed essendo l'opere molto addietro; perchè mandato il duca per me, e dettomi quello che avea inteso, gli risposi che le mie opere erano a buon termine, come poteva vedere sua Eccellenza a suo piacere, e che il fine lodérebbe il tutto. E partitomi da lui, non passò molto che occultamente venne dove io lavorava, e vide il tutto, e conobbe in parte l'invidia e malignità di coloro, che, senza averne cagioni, mi puntavano addosso. Venuto il tempo che doveva ogni cosa essere a ordine, ebbi finito di tutto punto e posti a' luoghi loro i miei lavori con molta sodisfazione del duca, e dell'universale; là dove quelli di alcuni, che più avevano pensato a me che a loro stessi, furono messi su imperfetti. Finita la festa, oltre a quattro cento scudi che mi furono pagati per l'opere, me ne donò il duca trecento, che si levarono a coloro che non avevano condotto a fine le loro opere al tempo determinato, secondo che si era convenuto d'accordo: con i quali avanzi e donativo maritai una delle mie sorelle; e poco dopo ne feci un'altra monaca nelle Murate d'Arezzo, dando al monasterio oltre alla dote, ovvero limosina, una tavola d'una Nunziata di mia mano, con un tabernacolo del Sacramento in essa tavola accomodato; la quale fu posta dentro nel coro, dove stanno a ufiziare. Avendomi poi dato a fare la compagnia del *Corpus Domini* d'Arezzo la tavola dell'altar maggiore di S. Domenico, vi feci dentro un Cristo deposto di croce: e poco appresso per la compagnia di S. Rocco cominciai la tavola alla loro chiesa di Firenze (8). Ora mentre andava procacciandomi, sotto la protezione del duca Alessandro, onore, nome, e facultà, fu il povero signore crudelmente ucciso, ed a me levato ogni speranza di quello che io mi andava, mediante il suo favore, promettendo dalla fortuna. Perchè mancati in pochi anni Clemente, Ippolito ed Alessandro, mi risolvei, consigliato da M. Ottaviano, a non volere più seguitare la fortuna delle corti, ma l'arte sola, se bene facile sarebbe stato accomodarmi col signor Cosimo de' Medici, nuovo duca. E così tirando innanzi in Arezzo la detta tavola e facciata di S. Rocco, con l'ornamento, mi andava mettendo a ordine per andare a Roma, quando per mezzo di M. Giovanni Pollastra (come Dio volle, al quale sempre mi sono raccomandato, e dal quale riconosco ed ho riconosciuto sempre ogni mio bene) fui chiamato a Camaldoli, capo della congregazione camaldolense, dai padri di quell'eremo, a vedere quello che disegnavano di voler fare nella loro chiesa. Dove giunto mi piacque

sommamente l'alpestre ed eterna solitudine e quiete di quel luogo santo; e se bene mi accorsi di prima giunta che que' padri, d'aspetto venerando, veggendomi così giovane, stavano sopra di loro, mi feci animo, e parlai loro di maniera che si risolverono a volere servirsi dell'opera mia nelle molte pitture, che andavano nella loro chiesa di camaldoli, a olio ed in fresco. Ma, dove volevano che io innanzi a ogni altra cosa facessi la tavola dell'altar maggiore, mostrai loro con buone ragioni che era meglio far prima una delle minori che andavano nel tramezzo, e che, finita quella, se fusse loro piaciuta, arei potuto seguitare. Oltre ciò non volli fare con essi alcun patto fermo di danari: ma dissi che dove piacesse loro, finita che fusse l'opera mia, me la pagassero a loro modo, e non piacendo, me la rendessero, che la terrei per me ben volentieri; la qual condizione parendo loro troppo onesta ed amorevole, furono contenti che io mettessi mano a lavorare. Dicendomi essi adunque che vi volevano la nostra Donna col figlio in collo, S. Giovanni Batista, e S. Ieronimo, i quali ambidue furono eremiti, ed abitarono i boschi e le selve, mi partii dall'eremo, e scorsi giù alla badia loro di Camaldoli, dove fattone con prestezza un disegno, che piacque loro, cominciai la tavola, ed in due mesi l'ebbi finita del tutto e messa al suo luogo, con molto piacere di que' padri (per quanto mostrano) e mio; il quale in detto spazio di due mesi provai quanto molto più giovi agli studj una dolce quiete, ed onesta solitudine, che i rumori delle piazze e delle corti; conobbi, dico, l'error mio d'aver posto per l'addietro le speranze mie negli uomini, e nelle baie e girandole di questo mondo. Finita dunque la detta tavola mi allogarono subitamente il resto del tramezzo della chiesa, cioè le storie ed altro, che da basso ed alto vi andavano di lavoro a fresco, perciocchè le facessi la state vegnente, atteso che la vernata non sarebbe quasi possibile lavorare a fresco in quell'alpe e fra que' monti (9). Per tanto, tornato in Arezzo, finii la tavola di S. Rocco, facendovi la nostra Donna, sei santi, ed un Dio Padre, con certe saette in mano figurate per la peste; le quali mentre egli è in atto di fulminare, è pregato da S. Rocco ed altri santi per lo popolo. Nella facciata sono molte figure a fresco, le quali insieme con la tavola sono come sono. Mandandomi poi a chiamare in Val di Caprese fra Bartolommeo Graziani, frate di S. Agostino dal Monte S. Savino, mi diede a fare una tavola grande a olio nella chiesa di S. Agostino del Monte detto, per l'altar maggiore (10). E così rimaso d'accordo me ne

venni a Firenze a vedere M. Ottaviano, dove stando alcuni giorni durai delle fatiche a far sì, che non mi rimettesse al servizio delle corti, come aveva in animo. Pure io vinsi la pugna con buone ragioni, e risolvemi d'andare per ogni modo, avanti che altro facessi, a Roma; ma ciò non mi venne fatto, se non poi che ebbi fatto al detto M. Ottaviano una copia del quadro nel quale ritrasse già Raffaello da Urbino papa Leone, Giulio cardinale de' Medici, ed il cardinale de' Rossi, perciocchè il duca rivoleva il proprio, che allora era in potere di esso M. Ottaviano; la qual copia, che io feci, è oggi nelle case degli eredi di quel signore: il quale, mi partirmi per Roma, mi fece una lettera di cambio di cinquecento scudi a Giovambatista Puccini, che me gli pagasse ad ogni mia richiesta, dicendomi: Serviti di questi per potere attendere a' tuoi studj; quando poi n'arai il comodo, potrai rendermegli o in opere, o in contanti, a tuo piacimento.

Arrivato dunque in Roma di Febbraio l'anno 1538 vi stei tutto Giugno, attendendo in compagnia di Giovambatista Cungi dal Borgo, mio garzone (11), a disegnare tutto quello che mi era rimasto indietro l'altre volte che era stato in Roma, ed in particolare ciò che era sotto terra nelle grotte. Nè lasciai cosa alcuna d'architettura o scultura che io non disegnassi e non misurassi. Intanto che posso dire, con verità, che i disegni ch'io feci in quello spazio di tempo furono più di trecento; de' quali ebbi poi piacere ed utile molti anni in rivedergli, e rinfrescare la memoria delle cose di Roma. Le quali fatiche e studio quanto mi giovassero si vide tornato che fui in Toscana, nella tavola ch'io feci al Monte S. Savino, nella quale dipinsi con alquanto miglior maniera un'assunzione di nostra Donna, e da basso, oltre agli Apostoli che sono intorno al sepolcro, Santo Agostino, e San Romualdo.

Andato poi a Camaldoli, secondo che aveva promesso a que' padri romiti, feci nell'altra volta del tramezzo la natività di Gesù Cristo, fingendo una notte illuminata dallo splendore di Cristo nato, circondato da alcuni pastori, che l'adorano. Nel che fare andai imitando i colori i raggi solari, e ritrassi le figure e tutte l'altre cose di quell'opera dal naturale, e col lume, acciò fussero più che si potesse simili al vero. Poi, perchè quel lume non potea passare sopra la capanna, da quivi in sù ed all'intorno feci che supplisse un lume che viene dallo splendore degli angeli, che in aria cantano Gloria in excelsis Deo. Senza che in certi luoghi fanno lume i pastori, che

vanno attorno con covoni di paglia accesi, ed io parte la luna, la stella, e l'angelo che apparisce a certi pastori. Quanto poi al casamento, feci alcune anticaglie a mio capriccio con statue rotte, ed altre somiglianti. Ed insomma condussi quell'opera con tutte le forze e saper mio; e se bene non arrivai con la mano e col pennello al gran disiderio e volontà di ottimamente operare, quella pittura nondimeno a molti è piaciuta. Onde M. Fausto Sabeo, uomo letteratissimo, ed allora custode della libreria del papa, fece, e dopo lui alcuni altri, molti versi latini in lode di quella pittura, mossi per avventura più da molta affezione, che dall'eccellenza dell'opera. Comunque sia, se cosa vi è di buono, fu dono di Dio. Finita quella tavola, si risolverono i padri che io facessi a fresco nella facciata le storie che vi andavano; onde feci sopra la porta il ritratto dell'eremo, da un lato S. Romualdo con un doge di Vinezia, che fu sant'uomo (12), e dall'altro una visione, che ebbe il detto santo là dove fece poi il suo eremo, con alcune fantasie, grottesche, ed altre cose che vi si veggiono: e, ciò fatto, mi ordinarono che la state dell'anno avvenire io tornassi a fare la tavola dell'altar grande.

Intanto il già detto don Miniato Pitti, che allora era visitatore della congregazione di Monte Oliveto, avendo veduta la tavola del Monte S. Savino, e l'opere di Camaldoli, trovò in Bologna don Filippo Serragli Fiorentino, abate di S. Michele in Bosco, e gli disse che, avendosi a dipignere il refettorio di quell'onorato monasterio, gli pareva che a me, e non ad altri, si dovesse quell'opera allogare. Per che fattomi andare a Bologna, ancorchè l'opera fusse grande e d'importanza, la tolsi a fare; ma prima volli vedere tutte le più famose opere di pittura, che fussero in quella città, di Bolognesi e d'altri. L'opera dunque della testata di quel refettorio fu divisa in tre quadri. In una aveva ad essere quando Abramo nella valle Mambre apparecchiò da mangiare agli angeli (13). Nella seconda Cristo, che, essendo in casa di Maria Maddalena e Marta, parla con essa Marta, dicendole che Maria ha eletto l'ottima parte. E nella terza aveva da essere dipinto S. Gregorio a mensa co'dodici poveri, fra i quali conobbe esser Cristo. Per tanto, messo mano all'opera, in quest'ultima finsi S. Gregorio a tavola in un convento, e servito da monaci bianchi di quell'ordine, per potervi accomodare que'padri secondo che essi volevano. Feci oltre ciò, nella figura di quel santo pontefice, l'effigie di papa Clemente VII, ed intorno, fra molti signori ambasciadori, principi, ed altri personaggi, che lo stanno a vedere mangiare, ritrassi il duca Alessandro de'Medici,

per memoria de'beneficj e favori che io avea da lui ricevuti, e per essere stato chi egli fu, e con esso molti amici miei. E fra coloro, che servono a tavola i poveri, ritrassi alcuni frati miei domestici di quel convento, come di forestieri, che mi servivano, dispensatore, canovaio, ed altri così fatti: e così l'abate Serraglio, il generale don Cipriano da Verona, ed il Bentivoglio. Parimente ritrassi il naturale ne' vestimenti di quel pontefice, contraffacendo velluti, domaschi, ed altri drappi d'oro e di seta d'ogni sorte. L'apparecchio poi, vasi, animali, ed altre cose, feci fare a Cristofano dal Borgo, come si disse nella sua vita. Nella seconda storia cercai fare di maniera le teste, i panni, i casamenti, oltre all'essere diversi da'primi, che facessino, più che si può, apparire l'affetto di Cristo nell'instruire Maddalena, e l'affezione e prontezza di Marta nell'ordinare il convito, e dolersi d'essere lasciata sola dalla sorella in tante fatiche e ministerio; per non dir nulla dell'attenzione degli Apostoli, ed altre molte cose da essere considerate in questa pittura. Quanto alla terza storia, dipinsi i tre angeli (venendomi ciò fatto non so come) in una luce celeste, che mostra partirsi da loro mentre i raggi d'un sole gli circondano in una nuvola; de'quali tre angeli il vecchio Abramo adora uno, se bene sono tre quegli che vede, mentre Sara si sta ridendo, e pensando come possa essere quello che gli è stato promesso, ed Agar con Ismael in braccio si parte dall'ospizio. Fa anco la medesima luce chiarezza ai servi che apparecchiano, fra i quali alcuni, che non possono sofferire lo splendore, si mettono le mani sopra gli occhi, e cercano di coprirsi: la quale varietà di cose, perchè l'ombre crude ed i lumi chiari danno più forza alle pitture, fecero a questa aver più rilievo che l'altre due non hanno; e variando di colore, fecero effetto molto diverso. Ma così avess'io saputo mettere in opera il mio concetto, come sempre con nuove invenzioni e fantasie sono andato, allora e poi, cercando le fatiche ed il difficile dell'arte! Quest'opera adunque, comunque sia, fu da me condotta in otto mesi, insieme con un fregio a fresco, ed architettura, intagli, spalliere, e tavole ed altri ornamenti di tutta l'opera e di tutto quel refettorio: ed il prezzo di tutto mi contentai che fusse dugento scudi, come quegli che più aspirava alla gloria, che al guadagno. Onde M. Andrea Alciati, mio amicissimo, che allora leggeva in Bologna, vi fece far sotto queste parole:

Octonis mensibus opus ab Arretino Georgio Pictum, non tam praecio, quam amicorum obsequio, et honoris voto anno 1539. Philippus Serralius pon. curavit.

Feci in questo medesimo tempo due tavolette d'un Cristo morto, e d'una Resurrezione, le quali furono da don Miniato Pitti abate poste nella chiesa di S. Maria di Barbiano, fuor di S. Gimignano di Valdelsa. Le quali opere finite, tornai subito a Fiorenza, perciocchè il Trevisi, maestro Biagio (14), ed altri pittori bolognesi, pensando che io mi volessi accasare in Bologna, e torre loro di mano l'opere ed i lavori, non cessavano d'inquietarmi, ma più noiavano loro stessi, che me, il quale di certe lor passioni e modi mi rideva.

In Firenze adunque copiai da un ritratto, grande infino alle ginocchia, un cardinale Ippolito a M. Ottaviano, ed altri quadri, con i quali mi andai trattenendo in que' caldi insopportabili della state; i quali finiti, mi tornai alla quiete e fresco di Camaldoli per fare la detta tavola dell'altar maggiore. Nella quale feci un Cristo che è deposto di croce, con tutto quello studio e fatica che maggiore mi fu possibile; e perchè col fare e col tempo mi pareva pur migliorare qualche cosa, nè mi sodisfacendo della prima bozza, gli ridetti di mestica, e la rifeci, quale la si vede, di nuovo tutta. Ed invitato dalla solitudine feci, in quel medesimo luogo dimorando, un quadro al detto M. Ottaviano, nel quale dipinsi un S. Giovanni ignudo e giovinetto fra certi scogli e massi, e che io ritrassi dal naturale di que' monti. Nè appena ebbi finite quest' opere, che capitò a Camaldoli M. Bindo Altoviti per fare dalla cella di Sant'Alberigo, luogo di que' padri, una condotta a Roma, per via del Tevere, di grossi abeti per la fabbrica di S. Pietro; il quale, veggendo tutte l'opere da me state fatte in quel luogo, e per mia buona sorte piacendogli, prima che di lì partisse, si risolvè che io gli facessi per la sua chiesa di Santo Apostolo di Firenze, una tavola. Perchè finita quella di Camaldoli con la facciata della cappella in fresco, dove feci esperimento di unire il colorito a olio con quello, e riuscimmi assai acconciamente, me ne venni a Fiorenza, e feci la detta tavola. E perchè aveva a dare saggio di me a Fiorenza, non avendovi più fatto somigliante opera, e avea molti concorrenti e desiderio di acquistare nome, mi disposi a volere in quell' opera far il mio sforzo, e mettervi quanta diligenza mi fusse mai possibile. E per potere ciò fare scarico d'ogni molesto pensiero, prima maritai la mia terza sorella, e comprai una casa principiata in Arezzo, con un sito da farc orti bellissimi nel borgo di S. Vito, nella miglior aria di quella città. D'ottobre adunque l'anno 1540 cominciai la tavola di M. Bindo per farvi una storia che dimostrasse la Concezione di nostra Donna, secondo che era il titolo della cappella; la qual cosa, perchè a me era

assai malagevole, avutone M. Bindo ed io il parere di molti comuni amici, uomini letterati, la feci finalmente in questa maniera. Figurato l'albero del peccato originale nel mezzo della tavola, alle radici di esso, come primi trasgressori del comandamento di Dio, feci ignudi e legati Adamo ed Eva, e dopo agli altri rami feci legati di mano in mano Abram, Isac, Iacob, Moisè, Aron, Iosuè, David, e gli altri re successivamente secondo i tempi, tutti, dico, legati per ambedue le braccia, eccetto Samuel e S. Gio: Batista, i quali sono legati per un solo braccio, per essere stati santificati nel ventre. Al tronco dell' albero, feci, avvolto con la coda, l' antico serpente, il quale, avendo dal mezzo in su forma umana, ha le mani legate di dietro; sopra il capo gli ha un piede, calcandogli le corna, la gloriosa Vergine, che l' altro tiene sopra una luna, essendo vestita di sole, e coronata di dodici stelle; la qual Vergine, dico, è sostenuta in aria dentro a uno splendore da molti angeletti nudi, illuminati dai raggi che vengono da lei; i quali raggi parimente, passando fra le foglie dell' albero, rendono lume ai legati, e pare che vadano loro sciogliendo i legami con la virtù e grazia, che hanno da colei, donde procedono. In cielo poi, cioè nel più alto della tavola, sono due putti che tengono in mano alcune carte, nelle quali sono scritte queste parole: *Quos Evæ culpa damnavit, Mariæ gratia solvit*. Insomma io non aveva fino allora fatto opera, per quello che mi ricorda, nè con più studio, nè con più amore e fatica di questa; ma tuttavia, se bene satisfeci ad altri, per avventura non satisfeci già a me stesso: come che io sappia il tempo, lo studio, e l' opera ch' io misi particolarmente negl' ignudi, nelle teste, e finalmente in ogni cosa (15). Mi diede M. Bindo per le fatiche di questa tavola trecento scudi d'oro; ed in oltre l'anno seguente mi fèce tante cortesie ed amorevolezze in casa sua in Roma, dove gli feci in un piccol quadro, quasi di minio, la pittura di detta tavola, che io sarò sempre alla sua memoria obbligato. Nel medesimo tempo ch'io feci questa tavola, che fu posta, come ho detto, in S. Apostolo, feci a M. Ottaviano de' Medici una Venere, ed una Leda, con i cartoni di Michelagnolo; ed in un gran quadro un S. Girolamo, quanto il vivo, in penitenza, il quale, contemplando la morte di Cristo, che ha dinanzi in sulla croce, si percuote il petto per scacciare della mente le cose di Venere, e le tentazioni della carne, che alcuna volta il molestavano, ancorchè fusse nei boschi, e luoghi solinghi e salvatichi, secondo che egli stesso di se largamente racconta. Per lo che dimostrare feci una Venere, che con Amore

in braccio fugge da quella contemplazione, avendo per mano il Giuoco, ed essendogli cascate per terra le frecce ed il turcasso: senza che le saette da Cupido, tirate verso quel santo, tornano rotte verso di lui, ed alcune che cascano gli sono riportate col becco dalle colombe di essa Venere: le quali tutte pitture, ancora che forse allora mi piacessero, e da me fussero fatte come seppi il meglio, non so quanto mi piaccino in questa età. Ma, perchè l'arte in se è difficile, bisogna torre da chi fa quel che può. Dirò ben questo, però che lo posso dire con verità, d'avere sempre fatto le mie pitture, invenzioni, e disegni, comunque sieno, non dico con grandissima prestezza, ma sì bene con incredibile facilità e senza stento. Di che mi sia testimonio, come ho detto in altro luogo, la grandissima tela ch'io dipinsi in S. Giovanni di Firenze, in sei giorni soli, l'anno 1542, per lo battesimo del signor don Francesco Medici, oggi principe di Firenze e di Siena (16).

Ora se bene io voleva dopo quest'opere andare a Roma, per satisfare a M. Bindo Altoviti, non mi venne fatto. Perciocchè chiamato a Vinezia da M. Pietro Aretino, poeta allora di chiarissimo nome e mio amicissimo, fui forzato, perchè molto desiderava vedermi, andar là; il che feci anco volentieri per vedere l'opere di Tiziano, e d'altri pittori in quel viaggio; la qual cosa mi venne fatta, però che in pochi giorni vidi in Modena ed in Parma l'opere del Correggio, quelle di Giulio Romano in Mantova, e l'antichità di Verona. Finalmente giunto in Venezia con due quadri, dipinti d'mia mano con i cartoni di Michelagnolo, gli donai a don Diego di Mendozza, che mi mandò dugento scudi d'oro. Nè molto dimorai a Venezia, che, pregato dall'Aretino, feci ai signori della Calza l'apparato d'una loro festa, dove ebbi in mia compagnia Batista Cungi, e Cristofano Gherardi dal Borgo S. Sepolcro, e Bastiano Flori Aretino, molto valenti e pratichi; di che si è in altro luogo ragionato a bastanza (17): e gli nove quadri di pittura nel palazzo di M. Giovanni Cornaro, cioè nel soffittato d'una camera del suo palazzo, che è da S. Benedetto. Dopo queste ed altre opere di non piccola importanza, che feci allora in Vinezia, me ne partii, ancor che io fussi soprafatto dai lavori che venivano per le mani, alli sedici d'Agosto l'anno 1542, e tornaimene in Toscana; dove, avanti che ad altro volessi por mano, dipinsi nella volta d'una camera, che di mio ordine era stata murata nella già detta mia casa, tutte l'arti che sono sotto il disegno, o che da lui dependono. Nel mezzo è una Fama, che siede sopra la palla del mondo, e suona

una tromba d'oro, gettandone via una di fuoco, finta per la maldicenza; ed intorno a lei sono con ordine tutte le dette arti con i loro strumenti in mano. E, perchè non ebbi tempo a far il tutto, lasciai otto ovati per fare in essi otto ritratti di naturale de' primi delle nostre arti. Ne' medesimi giorni feci alle monache di Santa Margherita di quella città, in una cappella del loro orto, a fresco, una natività di Cristo, di figure grandi quanto il vivo. E così, consumato che ebbi nella patria il resto di quella state e parte dell'autunno, andai a Roma; dove essendo dal detto M. Bindo ricevuto, e molto accarezzato, gli feci in un quadro a olio un Cristo, quanto il vivo, levato di croce, e posto in terra a' piedi della Madre, e nell'aria Febo che oscura la faccia del Sole, e Diana quella della Luna. Nel paese poi oscurato da queste tenebre si veggiono spezzarsi alcuni monti di pietra, mossi dal terremoto che fu nel patir del Salvatore, e certi morti corpi di santi si veggiono risorgendo uscire de' sepolcri in varj modi. Il quale quadro, finito che fu, per sua grazia non dispiacque al maggior pittore, scultore, ed architetto, che sia stato a' tempi nostri, e forse de' nostri passati; per mezzo anco di questo quadro fui, mostrandoglielo il Giovio e messer Bindo, conosciuto dall'illustrissimo cardinale Farnese, al quale feci, sì come volle, in una tavola alta otto braccia, e larga quattro, una Iustizia che abbraccia uno struzzo carico delle dodici Tavole, e con lo scettro che ha la cicogna in cima, ed armato il capo d'una celata di ferro e d'oro, con tre penne, impresa del giusto giudice, di tre variati colori; era nuda tutta dal mezzo in su. Alla cintura ha costei legati, come prigioni, con catene d'oro i sette vizj, che a lei sono contrarj, la corruzione, l'ignoranza, la crudeltà, il timore, il tradimento, la bugia, e la maledicenza; sopra de' quali è posta in sulle spalle la Verità tutta nuda, offerta dal Tempo alla Iustizia, con un presente di due colombe, fatte per l'innocenza; alla quale Verità mette in capo essa Iustizia una corona di quercia, per la fortezza dell'animo (18). La quale tutta opera condussi con ogni accurata diligenza, come seppi il meglio. Nel medesimo tempo, facendo io gran servitù a Michelagnolo Buonarroti, e pigliando da lui parere in tutte le cose mie, egli mi pose per sua bontà molta più affezione: e fu cagione il suo consigliarmi a ciò, per avere veduto alcuni disegni miei, ch'io mi diedi di nuovo e con miglior modo allo studio delle cose d'architettura; il che per avventura non arei fatto giammai, se quell'uomo eccellentissimo non mi avesse detto quel che mi disse, che

per modestia lo taccio. Il San Piero seguente, essendo grandissimi caldi in Roma, ed avendo lì consumata tutta quella vernata del 1543, me ne tornai a Fiorenza; dove in casa M. Ottaviano de' Medici, la quale io poteva dir casa mia, feci a M. Biagio Mei Lucchese, suo compare, in una tavola il medesimo concetto di quella di messer Bindo in S. Apostolo, ma variai, dalla invenzione in fuore, ogni cosa: e quella finita si mise in Lucca in S. Piero Cigoli, alla sua cappella. Feci in un'altra della medesima grandezza, cioè alta sette braccia e larga quattro, la nostra Donna, S. Ieronimo, S. Luca, Santa Cecilia, Santa Marta, S. Agostino, e S. Guido romito; la quale tavola fu messa nel duomo di Pisa, dove n'erano molte altre di mano d'uomini eccellenti. Ma non ebbi sì tosto condotto questa al suo fine, che l'operaio di detto duomo mi diede a farne un'altra; nella quale, perchè aveva andare similmente la nostra Donna, per variare dall'altra, feci essa Madonna con Cristo morto a piè della croce, posato in grembo a lei, i ladroni in alto sopra le croci, e con le Marie e Nicodemo, che sono intorno, accomodati i santi titolari di quelle cappelle, che tutti fanno componimento, e vaga la storia di quella tavola.

Di nuovo tornato a Roma l'anno 1544, oltre a molti quadri che feci a diversi amici, de' quali non accade far memoria, feci un quadro d'una Venere, col disegno di Michelagnolo, a M. Bindo Altoviti, che mi tornavo seco in casa: e dipinsi per Galeotto da Girone, mercante fiorentino, in una tavola a olio Cristo deposto di croce; la quale fu posta nella chiesa di S. Agostino di Roma alla sua cappella (19). Per la quale tavola poter fare con mio comodo, insieme ad alcun'opere che mi aveva allogato Tiberio Crispo, castellano di Castel S. Agnolo, mi era ritirato da me in Trastevere nel palazzo che già murò il vescovo Adimari sotto S. Onofrio, che poi è stato fornito dal Salviati, il secondo (20); ma, sentendomi indisposto e stracco da infinite fatiche, fui forzato tornarmene a Fiorenza, dove feci alcuni quadri, e fra gli altri uno, in cui era Dante, Petrarca, Guido Cavalcanti, il Boccaccio, Cino da Pistoia, e Guittone d'Arezzo, il quale fu poi di Luca Martini, cavato dalle teste antiche loro accuratamente: del quale ne sono state fatte poi molte copie.

Il medesimo anno 1544 condotto a Napoli da don Giammatteo d'Anversa, generale de' monaci di Monte Oliveto, perch'io dipignessi il refettorio d'un loro monastero fabbricato dal re Alfonso Primo, quando giunsi fui per non accettare l'opera, essendo quel refettorio e quel monasterio fatto d'architettura antica, e con le volte a quarti acuti e basse e cieche di lumi, dubitando di non avere ad acquistarvi poco onore. Pure astretto da don Miniato Pitti e da don Ippolito da Milano miei amicissimi, ed allora visitatori di quell'ordine, accettai finalmente l'impresa; là dove conoscendo non poter fare cosa buona, se non con gran copia d'ornamenti, gli occhi abbagliando di chi avea a vedere quell'opera con la varietà di molte figure, mi risolvei a fare tutte le volte di esso refettorio lavorate di stucchi, per levar via, con ricchi partimenti di maniera moderna, tutta quella vecchiaia, e goffezza di sesti; nel che mi furon di grande aiuto le volte e mura fatte, come si usa in quella città, di pietre di tufo, che si tagliano come fa il legnàme, o meglio, cioè come i mattoni non cotti interamente; perciocchè io vi ebbi comodità, tagliando, di fare sfondati di quadri, ovati, ed ottangoli, ringrossando con chiodi, e rimettendo de' medesimi tufi. Ridotte adunque quelle volte a buona proporzione con quei stucchi, i quali furono i primi che a Napoli fussero lavorati modernamente (21), e particolarmente le facciate e teste di quel refettorio, vi feci sei tavole a olio, alte sette braccia, cioè tre per testata. In tre, che sono sopra l'entrata del refettorio, è il piovere della manna al popolo ebreo, presenti Moisè ed Aron, che la ricogliono; nel che mi sforzai di mostrare nelle donne, negli uomini, e ne' putti diversità d'attitudini e vestiti, e l'affetto con che ricogliono e ripongono la manna, ringraziandone Dio. Nella testata, che è a sommo, è Cristo che desina in casa di Simone, e Maria Maddalena che con le lagrime gli bagna i piedi e gli asciuga con i capelli, tutta mostrandosi pentita de' suoi peccati. La quale storia è partita in tre quadri: nel mezzo è la cena, a man ritta una bottiglieria con una credenza piena di vasi in varie forme e stravaganti, ed a man sinistra uno scalco che conduce le vivande. Le volte furono compartite in tre parti: in una si tratta della Fede, nella seconda della Religione, e nella terza dell'Eternità; ciascuna delle quali, perchè erano in mezzo, ha otto virtù intorno, dimostranti ai monaci, che in quel refettorio mangiano, quello che alla loro vita e perfezione è richiesto. E per arricchire le volte, gli feci pieni di grottesche, le quali in quarantotto vani fanno ornamento alle quarantotto imagini celesti: e in sei facce per lo lungo di quel refettorio sotto le finestre, fatte maggiori e con ricco ornamento, dipinsi sei delle parabole di Gesù Cristo, le quali fanno a proposito di quel luogo. Alle quali tutte pitture ed ornamenti corrisponde l'intaglio delle spalliere, fatte riccamente.

Dopo, feci all'altar maggiore di quella chiesa una tavola alta otto braccia, dentrovi la nostra Donna, che presenta a Simeone nel tempio Gesù Cristo piccolino, con nuova invenzione (22). Ma è gran cosa che, dopo Giotto, non era stato insino allora in sì nobile e gran città maestri, che in pittura avessino fatto alcuna cosa d'importanza; se ben vi era stato condotto alcuna cosa di fuori di mano del Perugino e di Raffaello; per lo che m'ingegnai fare di maniera, per quanto si estendeva il mio poco sapere, che si avessero a svegliare gl'ingegni di quel paese a cose grandi e onorevoli operare; e, questo o altro che ne sia stato cagione, da quel tempo in quà vi sono state fatte di stucchi e pitture molto bellissime opere. Oltre alle pitture sopraddette, nella volta della foresteria del medesimo monasterio condussi a fresco, di figure grandi quanto il vivo, Gesù Cristo che ha la croce in ispalla, ed, a imitazione di lui, molti de' suoi santi che l'hanno similmente addosso, per dimostrare che, a chi vuole veramente seguitar lui, bisogna portare, e con buona pacienza, l'avversità che dà il mondo. Al generale di detto ordine condussi in un gran quadro Cristo, che, apparendo agli apostoli travagliati in mare dalla fortuna, prende per un braccio S. Piero, che a lui era corso per l'acque dubitando non affogare. Ed in un altro quadro per l'abate Capeccio feci la Resurrezione. E, queste cose condotte a fine, al signor don Pietro di Toledo vicerè di Napoli dipinsi a fresco nel suo giardino di Pozzuolo una cappella, ed alcuni ornamenti di stucchi sottilissimi. Per lo medesimo si era dato ordine di far due gran logge, ma la cosa non ebbe effetto per questa cagione. Essendo stata alcuna differenza fra il vicerè e detti monaci, venne il bargello con sua famiglia al monasterio per pigliar l'abate ed alcuni monaci, che in processione avevano avuto parole, per conto di precedenza, con i monaci neri. Ma i monaci facendo difesa, aiutati da circa quindici giovani, che meco di stucchi e pitture lavoravano, ferirono alcuni birri. Per lo che, bisognando di notte cansargli, s'andarono chi quà e chi là. E così io, rimaso quasi solo, non solo non potei fare le logge di Pozzuolo, ma nè anco fare ventiquattro quadri di storie del Testamento vecchio e della vita di S. Gio: Batista; i quali, non mi satisfacendo di restare in Napoli più, portai a fornire a Roma, donde gli mandai, e furono messi intorno alle spalliere, e sopra gli armari di noce, fatti con miei disegni ed architettura nella sagrestia di S. Giovanni Carbonaro (23), convento de' frati Eremitani osservanti di S. Agostino; ai quali poco innanzi avea dipinto in una cappella, fuor della chiesa,

in tavola un Cristo crocifisso (24), con ricco e vario ornamento di stucco, a richiesta del Seripando, lor generale, che fu poi cardinale. Parimente a mezzo le scale di detto convento feci a fresco S. Giovanni Evangelista, che sta mirando la nostra Donna vestita di sole, con i piedi sopra la luna, e coronata di dodici stelle. Nella medesima città dipinsi a M. Tommaso Cambi, mercante fiorentino e mio amicissimo, nella sala d'una sua casa in quattro facciate i Tempi, e le Stagioni dell'anno; il Sogno, il Sonno sopra un terrazzo, dove fece una fontana. Al duca di Gravina dipinsi in una tavola, che egli condusse al suo stato, i Magi che adorano Cristo: e ad Orsanca, segretario del vicerè, feci un'altra tavola con cinque figure intorno a un crocifisso, e molti quadri. Ma con tutto ch'io fussi assai ben visto da quei signori, guadagnassi assai, e l'opere ogni giorno moltiplicassero, giudicai, poichè i miei uomini s'erano partiti, che fusse ben fatto, avendo in un anno lavorato in quella città opere abbastanza, ch'io me ne tornassi a Roma. E così fatto, la prima opera che io facessi fu al signor Ranuccio Farnese, allora arcivescovo di Napoli, in tela quattro portegli grandissimi a olio per l'organo del piscopio di Napoli, dentrovi dalla parte dinanzi cinque santi patroni di quella città, e dentro la natività di Gesù Cristo con i pastori, e David re che canta in sul suo salterio, *Dominus dixit ad me* ec; e così i sopraddetti ventiquattro quadri, ed alcuni di M. Tommaso Cambi, che tutti furono mandati a Napoli. E, ciò fatto, dipinsi cinque quadri a Raffaello Acciaiuoli, che gli portò in Ispagna, della passione di Cristo. L'anno medesimo, avendo animo il Cardinale Farnese di far dipingere la sala della cancelleria nel palazzo di S. Giorgio, monsignor Giovio, disiderando che ciò si facesse per le mie mani, mi fece fare molti disegni di varie invenzioni, che poi non furono messi in opera. Nondimeno si risolvè finalmente il cardinale ch'ella si facesse in fresco, e con maggior prestezza che fusse possibile, per servirsene a certo suo tempo determinato. È la detta sala lunga poco più di palmi cento, larga cinquanta, ed alta altrettanto. In ciascuna testa adunque, larga palmi cinquanta, si fece una storia grande, e, in una delle facciate lunghe, due (25); nell'altra, per essere impedita dalle finestre, non si potè far istorie, e però vi si fece un ribattimento simile alla facciata in testa, che è dirimpetto; e per non far basamento, come insino a quel tempo s'era usato dagli artefici in tutte le storie, alto da terra nove palmi almeno, feci, per variare e far cosa nuova, nascere scale da terra fatte in vari modi, ed a ciascuna storia la sua. E sopra quelle feci poi

cominciare a salire le figure a proposito di quel suggetto a poco a poco, tanto che trovano il piano dove comincia la storia. Lunga e forse noiosa cosa sarebbe dire tutti i particolari e le minuzie di queste storie; però toccherò solo e brevemente le cose principali. Adunque in tutte sono storie de' fatti di papa Paolo III, ed in ciascuna è il suo ritratto di naturale. Nella prima, dove sono, per dirle così, le spedizioni della corte di Roma, si veggiono sopra il Tevere diverse nazioni, e diverse ambascerie, con molti ritratti di naturale, che vengono a chieder grazie, e ad offerire diversi tributi al papa. Ed oltre ciò, in certe nicchione, due figure grandi, poste sopra le porte, che mettono in mezzo la storia, delle quali una è fatta per l' Eloquenza, che ha sopra due vittorie che tengono la testa di Giulio Cesare, e l' altra per la Giustizia con due altre Vittorie che tengono la testa di Alessandro Magno: e nell' alto del mezzo è l' arme di detto papa, sostenuta dalla Liberalità e dalla Rimunerazione. Nella facciata maggiore è il medesimo papa che rimunera la virtù, donando porzioni, cavalierati, benefizj, pensioni, vescovadi, e cappelli di cardinali. E fra quei che ricevono, sono il Sadoleto, Polo, il Bembo, il Contarino, il Giovio, il Buonarroto, ed altri virtuosi tutti ritratti di naturale; ed in questa è dentro ad un gran nicchione una Grazia con un corno di dovizia pieno di dignità, il quale ella riversa in terra, e le vettorie, che ha sopra, a somiglianza dell' altre tengono la testa di Traiano imperatore. Evvi anco l' Invidia che mangia vipere, e pare che crepi di veleno; e di sopra nel fine della storia è l' arme del cardinal Farnese, tenuta dalla Fama e dalla Virtù. Nell' altra storia il medesimo papa Paolo si vede tutto intento alle fabbriche, e particolarmente a quella di S. Pietro sopra il Vaticano. E però sono innanzi al papa ginocchioni la Pittura, la Scultura, e l' Architettura; le quali, avendo spiegato un disegno della pianta di esso S. Pietro, pigliano ordine di eseguire e condurre al suo fine quell' opera. Evvi, oltre le dette figure l' Animo, che, aprendosi il petto, mostra il cuore; la Sollecitudine appresso e la Ricchezza, e nella nicchia la Copia con due Vittorie che tengono l' effigie di Vespasiano. E nel mezzo è la Religione Cristiana in un' altra nicchia che tengono l' una storia dall' altra, e sopra le sono due Vittorie che tengono la testa di Numa Pompilio; e l' arme che è sopra a questa istoria è del cardinale S. Giorgio, che già fabbricò quel palazzo. Nell' altra storia, che è dirimpetto alle spedizioni della corte, è la pace universale fatta fra i Cristiani per mezzo di esso papa Paolo III,

e massimamente fra Carlo V imperatore e Francesco re di Francia, che vi son ritratti. E però vi si vede la Pace abbruciar l' arme, chiudersi il tempio di Iano, ed il Furore incatenato. Delle due nicchie grandi, che mettono in mezzo la storia, in una è la Concordia, con due Vittorie sopra, che tengono la testa di Tito imperatore, e nell' altra è la Carità con molti putti. Sopra la nicchia tengono due Vittorie la testa di Augusto, e nel fine è l' arme di Carlo V, tenuta dalla Vittoria e dalla Ilarità. E tutta quest' opera è piena d' inscrizioni, e motti bellissimi fatti dal Giovio; ed in particolare ve n' ha uno che dice quelle pitture essere state tutte condotte in cento giorni (26). Il che io come giovane feci, come quegli che non pensai se non a servire quel signore, che, come ho detto, desiderava averla finita, per un suo servizio, in quel tempo. E nel vero, se bene io m' affaticai grandemente in far cartoni, e studiar quell' opera, io confesso aver fatto errore in metterla poi in mano di garzoni per condurla più presto, come mi bisognò fare; perchè meglio sarebbe stato aver penato cento mesi, ed averla fatta di mia mano. Perciocchè, sebbene io non l' avessi fatta in quel modo che arei voluto per servizio del cardinale ed onor mio, arei pure avuto quella satisfazione d' averla condotta di mia mano. Ma questo errore fu cagione che io mi risolvei a non far più opere, che non fussero da me stesso del tutto finite sopra la bozza di mano degli aiuti, fatta con i disegni di mia mano. Si fecero assai pratichi in quest' opera Bizzerra e Roviale, Spagnuoli, che assai vi lavorarono con esso meco, e Batista Bagnacavallo Bolognese, Bastian Flori Aretino, Giovan Paolo dal Borgo, e fra Salvadore Foschi d' Arezzo, e molti altri miei giovani (27). In questo tempo andando io spesso la sera, finita la giornata, a veder cenare il detto illustrissimo cardinal Farnese, dove erano sempre a trattenerlo i bellissimi ed onorati ragionamenti il Molza, Annibal Caro, M. Gandolfo, M. Claudio Tolomei, M. Romolo Amaseo, monsignor Giovio, ed altri molti letterati e galant' uomini, de' quali è sempre piena la corte di quel signore, si venne a ragionare, una sera fra l' altre, del museo del Giovio, e de' ritratti degli uomini illustri che in quello ha posti con ordine ed iscrizioni bellissime; e passando d' una cosa in altra, come si fa ragionando, disse monsignor Giovio, avere avuto sempre gran voglia, ed averla ancora, d' aggiugnere al museo ed al suo libro degli elogi un trattato, nel quale si ragionasse degli uomini illustri nell' arte del disegno, stati da Cimabue insino a' tempi nostri. Din-

torno a che allargandosi, mostrò certo aver gran cognizione e giudizio nelle cose delle nostre arti. Ma è ben vero, che, bastandogli fare gran fascio, non la guardava così in sottile; e spesso favellando di detti artefici, o scambiava i nomi, i cognomi, le patrie, l'opere, o non dicea le cose come stavano appunto, ma così alla grossa. Finito che ebbe il Giovio quel suo discorso, voltatosi a me, disse il cardinale: che ne dite voi, Giorgio; non sarà questa una bell'opera e fatica? Bella, rispos'io, monsignor illustrissimo, se il Giovio sarà aiutato da chicchessia dell'arte a mettere le cose a' luoghi loro, ed a dirle come stanno veramente: parlo così, perciocchè, se bene è stato questo suo discorso maraviglioso, ha scambiato e detto molte cose una per un'altra. Potrete dunque, soggiunse il cardinale pregato dal Giovio, dal Caro, dal Tolomei, e dagli altri, dargli un sunto voi, ed una ordinata notizia di tutti i detti artefici, e dell'opere loro secondo l'ordine de' tempi; e così aranno anco da voi questo benefizio le vostre arti; la qual cosa, ancorchè io conoscessi essere sopra le mie forze, promisi, secondo il poter mio, di far ben volentieri. E così messomi giù a ricercare i miei ricordi e scritti, fatti intorno a ciò infin da giovanetto per un certo mio passatempo, e per una affezione che io aveva alla memoria de' nostri artefici, ogni notizia de' quali mi era carissima, misi insieme tutto quel che intorno a ciò mi parve a proposito, e lo portai al Giovio, il quale, poi che molto ebbe lodata quella fatica, mi disse: Giorgio mio, voglio che prendiate voi questa fatica di distendere il tutto in quel modo, che ottimamente veggio saprete fare, perciocchè a me non dà il cuore, non conoscendo le maniere, nè sapendo molti particolari che potrete sapere voi: senza che, quando pure io facessi, farei il più più un trattatetto simile a quello di Plinio. Fate quel ch'io vi dico, Vasari, perchè veggio che è per riuscirvi bellissimo, che saggio dato me ne avete in questa narrazione. Ma parendogli che io a ciò fare non fussi molto risoluto, me lo fe' dire al Caro, al Molza, al Tolomei, ed altri miei amicissimi; perchè, risolutomi, finalmente vi misi mano con intenzione, finita che fusse, di darla a uno di loro, che rivedutola ed acconcia la mandasse fuori sotto altro nome che il mio (28). Intanto partito di Roma l'anno 1546 del mese d'Ottobre, e venuto a Fiorenza, feci alle monache del famoso monasterio delle Murate, in tavola a olio, un Cenacolo per loro refettorio (29): la quale opera mi fu fatta fare, e pagata da papa Paolo III, che aveva monaca in detto monastero una sua cognata, stata con-

tessa di Pitigliano. E dopo feci in un'altra tavola la nostra Donna che ha Cristo fanciullo in collo, il quale sposa S. Caterina vergine e martire, e due altri santi; la qual tavola mi fece fare M. Tommaso Cambi per una sua sorella, allora badessa nel monasterio del Bigallo fuor di Fiorenza (30). E, quella finita, feci a monsignor de' Rossi, de' Conti di S. Secondo e vescovo di Pavia, due quadri grandi a olio: in uno è S. Ieronimo e nell'altro una Pietà, i quali amendue furono mandati in Francia. L'anno poi 1547 finii del tutto per lo duomo di Pisa, ad istanza di M. Bastiano della Seta, operaio, un'altra tavola che aveva cominciata; e dopo a Simon Corsi, mio amicissimo, un quadro grande a olio d'una Madonna. Ora mentre che io faceva quest'opere, avendo condotto a buon termine il libro delle vite degli artefici del disegno, non mi restava quasi altro a fare che farlo trascrivere in buona forma, quando a tempo mi venne alle mani don Gian Matteo Faetani da Rimini, monaco di Monte Oliveto, persona di lettere e d'ingegno, perchè io gli facessi alcun'opere nella chiesa e monasterio di S. Maria di Scolca d'Arimini, là dove egli era abate. Costui dunque avendomi promesso di farlami trascrivere a un suo monaco, eccellente scrittore, e di correggerla egli stesso (31), mi tirò ad Arimini a fare per questa comodità la tavola, e altar maggiore di detta chiesa, che è lontana dalla città circa tre miglia; nella qual tavola feci i Magi che adorano Cristo, con una infinità di figure da me condotte in quel luogo solitario con molto studio, imitando, quanto io potei, gli uomini delle corti di tre re mescolati insieme, ma in modo però che si conosce all'arie de' volti di che regione, e soggetto a qual re sia ciascuno. Conciosiachè alcuni hanno le carnagioni bianche, i secondi bige, ed altri nere; oltre che la diversità degli abiti, e varie portature fa vaghezza e distinzione. È messa la detta tavola in mezzo da due gran quadri, nei quali è il resto della corte, cavalli, liofanti, e giraffe; e per la cappella, in varj luoghi sparsi profeti, sibille, e vangelisti in atto di scrivere. Nella cupola, ovvero tribuna, feci quattro gran figure, che trattano delle lodi di Cristo, e della sua stirpe, e della Vergine: e questi sono Orfeo e Omero con alcuni motti greci; Virgilio col motto: *Iam redit et virgo*, ec. e Dante con questi versi:

Tu se'colei, che l'umana natura
 Nobilitasti sì, che il suo fattore
Non si sdegnò di farsi tua fattura:

con molte altre figure ed invenzioni, delle quali non accade altro dire (32). Dopo, seguitandosi intanto di scrivere il detto libro e ri-

durlo a buon termine (33), feci in S. Francesco d'Arimini, all'altar maggiore, una tavola grande a olio con un S. Francesco, che riceve da Cristo le stimate nel monte della Vernia, ritratto dal vivo. Ma perchè quel monte è tutto di massi e pietre bigie, e similmente S. Francesco ed il suo compagno si fanno bigi, finsi un sole, dentro al quale è Cristo con buon numero di serafini; e così fu l'opera variata, ed il santo con altre figure tutto lumeggiato dallo splendore di quel sole, ed il paese adombrato dalla varietà d'alcuni colori cangianti, che a molti non dispiacciono (34), ed allora furono molto lodati dal cardinal Capodiferro, legato della Romagna. Condotto poi da Rimini a Ravenna feci, come in altro luogo s'è detto, una tavola nella nuova chiesa della badia di Classi, dell'ordine di Camaldoli, dipignendovi un Cristo deposto di croce in grembo alla nostra Donna. E nel medesimo tempo feci per diversi amici molti disegni, quadri, ed altre opere minori, che sono tante e sì diverse, che a me sarebbe difficile il ricordarmi pur di qualche parte, ed a' lettori forse non grato udir tante minuzie. Intanto essendosi fornita di murare la mia casa d'Arezzo, ed io cominciato a casa, feci i disegni per dipignere la sala, tre camere, e la facciata, quasi per mio spasso di quella state: nei quali disegni feci, fra l'altre cose, tutte le provincie e luoghi, dove io aveva lavorato, quasi come portassino tributi (per guadagni che avea fatto con esso loro) a detta mia casa; ma nondimeno per allora non feci altro che il palco della sala, il quale è assai ricco di legnami, con tredici quadri grandi, dove sono gli Dei celesti, ed in quattro angoli i quattro tempi dell'anno, ignudi, i quali stanno a vedere un gran quadro che è in mezzo, dentro al quale sono, in figure grandi quanto il vivo la Virtù, che ha sotto i piedi l'Invidia, e, presa la Fortuna per i capelli, bastona l'una e l'altra; e quello, che molto allora piacque, sì fu, che in girando la sala attorno, ed essendo in mezzo la Fortuna, viene talvolta l'Invidia a esser sopra essa Fortuna e Virtù, e d'altra parte la Virtù sopra l'Invidia e Fortuna, sì come si vede che avviene spesse volte veramente. Dintorno nelle facciate sono la Copia, la Liberalità, la Sapienza, la Prudenza, la Fatica, l'Onore, ed altre cose simili; e sotto attorno girano storie di pittori antichi, di Apelle, di Zeusi, Parrasio, Protogene, ed altri con vari partimenti e minuzie che lascio per brevità. Feci ancora nel palco d'una camera di legname intagliato Abram in un gran tondo, di cui Dio benedice il seme, e promette che moltiplicherà in infinito; ed in quattro quadri, che a questo tondo sono intorno, feci la Pace, la Concordia, la Virtù, e la Mode-

stia. E perchè adorava sempre la memoria e le opere degli antichi, vedendo tralasciare il modo di colorire a tempera, mi venne voglia di risuscitare questo modo di dipignere, e la feci tutta a tempera; il qual modo per certo non merita d'essere affatto dispregiato, o tralasciato. Ed all'entrar della camera feci, quasi burlando, una sposa, che ha in una mano un rastrello, col quale mostra avere rastrellato e portato seco quanto ha mai potuto dalla casa del padre, e nella mano che va innanzi, entrando in casa il marito, ha un torchio acceso, mostrando di portare, dove va, il fuoco che consuma e distrugge ogni cosa.

Mentre che io mi stava così passando tempo, venuto l'anno 1548, don Giovan Benedetto da Mantoa, abate di Santa Fiore e Lucilla, monasterio de' monaci neri Cassinensi, dilettandosi infinitamente delle cose di pittura, ed essendo molto mio amico, mi pregò che io volessi fargli nella testa di un loro refettorio un cenacolo, o altra cosa simile: onde, risolutomi a compiacergli, andai pensando di farvi alcuna cosa fuor dell' uso comune, e così mi risolvei, insieme con quel buon padre, a farvi le nozze della reina Ester con il re Assuero, e il tutto in una tavola a olio, lunga quindici braccia, ma prima metterla in sul luogo, e quivi poi lavorarla. Il qual modo (e lo posso io affermare che l'ho provato) è quello che si vorrebbe veramente tenere a volere che avessono le pitture i suoi proprj e veri lumi; perciocchè, in fatti, il lavorare a basso, o in altro luogo, che in sul proprio, dove hanno da stare, fa mutare alle pitture i lumi, l'ombre, e molte altre proprietà. In quest'opera adunque mi sforzai di mostrare maestà e grandezza, come ch'io non possa far giudizio se mi venne fatto o nò; so bene che il tutto disposi in modo, che con assai bell'ordine si conoscono tutte le maniere de' serventi, paggi, scudieri, soldati della guardia, bottiglieria, credenza, musici, ed un nano, ed ogni altra cosa che a reale e magnifico convito è richiesta. Vi si vede, fra gli altri, lo scalco condurre le vivande in tavola, accompagnato da buon numero di paggi vestiti a livrea, ed altri scudieri e serventi. Nelle teste della tavola, che è a ovata, sono signori ed altri gran personaggi, e cortigiani, che in piedi stanno, come s'usa, a vedere il convito. Il re Assuero, stando a mensa come re altero e innamorato, sta tutto appoggiato sopra il braccio sinistro, che porge una tazza di vino alla reina, ed in atto veramente regio ed onorato. In somma, se io avessi a credere quello che allora sentii dirne di questo capriccio a chiunque vede quest'opera, potrei credere di aver fatto qualcosa, ma io so da vantaggio come sta la bisogna, e quello che arei fatto

se la mano avesse ubbidito a quello che io m' era concetto nell' idea; tuttavia vi misi (questo posso confessare liberamente) studio e diligenza (35). Sopra l' opera viene nel peduccio d' una volta un Cristo, che porge a quella regina una corona di fiori; e questo è fatto in fresco, e vi fu posto per accennare il concetto spirituale della istoria: per la quale si denotava che, repudiata l' antica Sinagoga, Cristo sposava la nuova Chiesa de' suoi fedeli cristiani. Feci in questo medesimo tempo il ritratto di Luigi Guicciardini, fratello di M. Francesco che scrisse la storia, per essermi detto M. Luigi amicissimo, ed avermi fatto quell' anno, come mio amorevole compare, essendo commessario d' Arezzo, una grandissima tenuta di terre, dette Frassineto, in Valdichiana; il che è stata la salute ed il maggior bene di casa mia, e sarà de' miei successori, sì come spero, se non mancheranno a loro stessi; e il quale ritratto, che è appresso gli eredi di detto M. Luigi, si dice essere il migliore e più somigliante, d' infiniti che m' ho fatti. Nè de' ritratti fatti da me, che pur sono assai (36), farò menzione alcuna, che sarebbe cosa tediosa e per dire il vero, me ne sono difeso, quanto ho potuto, di farne. Questo finito, dipinsi a fra Mariotto da Castiglioni, Aretino, per la chiesa di S. Francesco di detta terra, in una tavola la nostra Donna, S. Anna, S. Francesco, e S. Salvestro. E nel medesimo tempo disegnai al cardinal di Monte, che poi fu papa Giulio III, molto mio padrone, il quale era allora legato di Bologna, l' ordine e pianta d' una gran coltivazione, che poi fu messa in opera a piè del Monte S. Savino, sua patria, dove fui più volte, d' ordine di quel signore, che molto si dilettava di fabbricare. Andato poi, finite che ebbi quest'opere, a Fiorenza, feci quella state, in un segno da portare a processione della compagnia di S. Giovanni de' Peducci d'Arezzo, esso santo che predica alle turbe da una banda, e dall' altra il medesimo che battezza Cristo; la qual pittura avendo subito che fu finita, mandata nelle mie case d' Arezzo, perchè fusse consegnata agli uomini di detta compagnia, avvenne che, passando per Arezzo monsignor Giorgio cardinale d'Armignac, Franzese, vide, nell' andare per altro a vedere la mia casa, il detto segno, ovvero stendardo; perchè, piaciutogli, fece ogni opera d'averlo, offerendo gran prezzo, per mandarlo al re di Francia; ma io non volli mancar di fede a chi me l'aveva fatto fare; perciocchè, sebbene molti dicevano che n'arei potuto fare un altro, non so se mi fusse venuto fatto così bene, e con pari diligenza. E non molto dopo feci per M. Annibale Caro, secondo che mi aveva richiesto molto innanzi per una sua lettera che è

stampata (37), in un quadro Adone che muore in grembo a Venere, secondo l'invenzione di Teocrito; la quale opera fu poi, e quasi contra mia voglia, condotta in Francia, e data a M. Albizzo del Bene, insieme con una Psiche, che sta mirando con una lucerna Amore che dorme, e si sveglia avendolo cotto una favilla di essa lucerna; le quali tutte figure ignude e grandi quanto il vivo furono cagione, che Alfonso di Tommaso Cambi, giovinetto allora bellissimo, letterato, virtuoso, e molto cortese e gentile, si fece ritrarre ignudo e tutto intero in persona d'uno Endimione, cacciatore amato dalla Luna, la cui candidezza, ed un paese all' intorno capriccioso, hanno il lume dalla chiarezza della luna, che fa nell' oscuro della notte una veduta assai propria e naturale; perciocchè io m' ingegnai con ogni diligenza di contraffare i colori proprj che suol dare il lume di quella bianca giallezza della luna alle cose che percuote. Dopo questo dipinsi due quadri per mandare a Raugia: in uno la nostra Donna, e nell'altro una Pietà; ed appresso a Francesco Botti, in un gran quadro, la nostra Donna col figliuolo in braccio, e Giuseppo; il quale quadro, come io certo feci con quella diligenza che seppi maggiore, si portò seco in Ispagna. Forniti questi lavori andai l' anno medesimo a vedere il cardinale de' Monti a Bologna, dove era legato, e con esso dimorando alcuni giorni, oltre a molti altri ragionamenti, seppe così ben dire, e ciò con tante buone ragioni persuadermi, che io mi risolvei, stretto da lui, a far quello che insino allora non aveva voluto fare, cioè a pigliare moglie; e così tolsi, come egli volle, una figliuola di Francesco Bacci, nobile cittadino aretino.

Tornato a Fiorenza feci un gran quadro di nostra Donna secondo un mio nuovo capriccio, e con più figure, il quale ebbe M. Bindo Altoviti (38), che perciò mi donò cento scudi d'oro, e lo condusse a Roma, dove è oggi nelle sue case. Feci oltre ciò nel medesimo tempo molti altri quadri, come a M. Bernardetto de' Medici, a M. Bartolommeo Strada, fisico eccellente, ed a altri miei amici, che non accade ragionarne. Di que' giorni essendo morto Gismondo Martelli in Fiorenza, ed avendo lasciato per testamento che in S. Lorenzo alla cappella di quella nobile famiglia si facesse una tavola con la nostra Donna ed alcuni santi, Luigi e Pandolfo Martelli, insieme con M. Cosimo Bartoli, miei amicissimi, mi ricercarono che io facessi la detta tavola. Ed avutone licenza dal signor duca Cosimo, patrone e primo operaio di quella chiesa, fui contento di farla, ma con facultà di potervi fare a mio capriccio alcuna

cosa di S. Gismondo, alludendo al nome di detto testatore; la quale convenzione fatta, mi ricordai avere inteso che Filippo di Ser Brunellesco, architetto di quella chiesa, avea data quella forma a tutte le cappelle, acciò in ciascuna fusse fatta, non una piccola tavola, ma alcuna storia o pittura grande che empiesse tutto quel vano. Perchè disposto a volere in questa parte seguire la volontà ed ordine del Brunellesco, più guardando all'onore che al picciol guadagno che di quell'opera, destinata a far una tavola piccola e con poche figure, potea trarre, feci in una tavola, larga braccia dieci ed alta tredici, la storia, ovvero martirio di S. Gismondo re, cioè quando egli, la moglie, e due figliuoli furono gettati in un pozzo da un altro re, ovvero tiranno; e feci che l'ornamento di quella cappella, il quale è mezzo tondo, mi servisse per vano della porta, d'un gran palazzo, rustica, per la quale si avesse la veduta del cortile quadro sostenuto da pilastri e colonne doriche, e finsi che per lo straforo di quella si vedesse nel mezzo un pozzo a otto facce con salita intorno di gradi, per i quali salendo i ministri portassono a gettare detti due figliuoli nudi nel pozzo. Ed intorno nelle logge dipinsi popoli, che stanno da una parte a vedere quell'orrendo spettacolo: e nell'altra, che è la sinistra, feci alcuni masnadieri, i quali avendo presa con fierezza la moglie del re, la portano verso il pozzo per farla morire. E in sulla porta principale feci un gruppo di soldati, che legano S. Gismondo, il quale con attitudine relassata e paziente mostra patir ben volentieri quella morte e martirio, e sta mirando in aria quattro angeli, che gli mostrano le palme e corone del martirio suo, della moglie, e de' figliuoli, la qual cosa pare che tutto il riconforti e consoli. Mi sforzai similmente di mostrare la crudeltà e fierezza dell'empio tiranno, che sta in sul pian del cortile di sopra a vedere quella sua vendetta, e la morte di S. Gismondo. Insomma, quanto in me fu, feci ogni opera che in tutte le figure fussero, più che si può, i proprj affetti, e convenienti attitudini, e fierezze, e tutto quello che si richiedeva; il che, quanto mi riuscisse, lascerò ad altri farne giudizio. Dirò bene, che io vi misi, quanto potei e seppi, di studio, fatica e diligenza (39).

Intanto disiderando il signor duca Cosimo che il libro delle vite, già condotto quasi al fine con quella maggior diligenza che a me era stato possibile, e con l'aiuto d'alcuni miei amici, si desse fuori ed alle stampe, lo diedi a Lorenzo Torrentino impressor ducale, e così fu cominciato a stamparsi. Ma non erano anche finite le teoriche, quando essendo morto papa Paolo III, cominciai a dubitare d'a-

vermi a partire di Fiorenza, prima che detto libro fusse finito di stampare. Perciocchè andando io fuor di Fiorenza ad incontrare il cardinal di Monte, che passava per andare al conclave, non gli ebbi sì tosto fatto riverenza, e alquanto ragionato, che mi disse: Io vo a Roma, ed al sicuro sarò papa. Spedisciti, se hai che fare, e subito, avuto la nuova, vientene a Roma senza aspettare altri avvisi, o d'essere chiamato. Nè fu vano cotal pronostico, però che essendo quel carnovale in Arezzo, e dandosi principio a certe feste e mascherate, venne nuova che il detto cardinale era diventato Giulio III. Perchè montato subito a cavallo, venni a Fiorenza, donde, sollecitato dal duca, andai a Roma per esservi alla coronazione di detto nuovo pontefice, ed al fare dell'apparato. E così giunto in Roma, e scavalcato a casa M. Bindo, andai a far reverenza e baciare il piè a Sua Santità. Il che fatto, le prime parole che mi disse furono il ricordarmi che quello che mi aveva di se pronosticato non era stato vano. Poi dunque che fu coronato, e quietato alquanto, la prima cosa che volle si facesse, si fu sodisfare a un obbligo che aveva alla memoria di M. Antonio, vecchio e primo cardinal di Monte, d'una sepoltura da farsi a S. Piero a Montorio; della quale fatti i modelli e disegni, fu condotta di marmo, come in altro luogo s'è detto pienamente; ed intanto io feci la tavola di quella cappella, dove dipinsi la conversione di S. Paolo; ma, per variare da quello che aveva fatto il Buonarroto nella Paolina, feci S. Paolo, come egli scrive, giovane, che già cascato da cavallo è condotto, dai soldati ad Anania, cieco, dal quale, per imposizione delle mani, riceve il lume degli occhi perduto, ed è battezzato. Nella quale opera, o per la strettezza del luogo, o altro che ne fusse cagione, non sodisfeci interamente a me stesso, se bene forse ad altri non dispiacque, ed in particolare a Michelagnolo. Feci similmente a quel pontefice un'altra tavola per una cappella, del palazzo; ma questa, per le cagioni dette altra volta (40), fu da me condotta in Arezzo, e posta in Pieve all'altar maggiore. Ma quando nè in questa, nè in quella già detta di S. Piero a Montorio, io non avessi pienamente sodisfatto nè a me, nè ad altri, non sarebbe gran fatto; imperocchè, bisognandomi essere continuamente alla voglia di quel pontefice, era sempre in moto, ovvero occupato in far disegni d'architettura, e massimamente essendo io stato il primo che disegnasse e facesse tutta l'invenzione della vigna Julia, che egli fece fare con spesa incredibile; la quale, se bene fu poi da altri eseguita, io fui nondimeno quegli che misi sempre in disegno i capricci del papa, che poi si diedero

a rivedere e correggere a Michelagnolo: e Ia-
copo Barozzi da Vignola finì con molti suoi
disegni le stanze, sale, ed altri molti orna-
menti di quel luogo; ma la fonte bassa fu d'
ordine mio, e dell' Ammannato, che poi vi
restò, e fece la loggia che è sopra la fonte.
Ma in quell' opera non si poteva mostrare
quello che altri sapesse, nè far alcuna cosa
pel verso; perocchè venivano di mano in ma-
no a quel papa nuovi capricci, i quali biso-
gnava metter in esecuzione (41), secondo che
ordinava giornalmente M. Pier Giovanni Ali-
otti vescovo di Forlì (42). In quel mentre,
bisognandomi l'anno 1550 venire per altro a
Fiorenza ben due volte, la prima finii la ta-
vola di S. Gismondo, la quale venne il duca
a vedere in casa M. Ottaviano de'Medici, do-
ve la lavorai, e gli piacque di sorte, che mi
disse, finite le cose di Roma, me ne venissi
a Fiorenza al suo servizio, dove mi sarebbe
ordinato quello avessi da fare.

Tornato dunque a Roma, e dato fine alle
dette opere cominciate, e fatta una tavola al-
l'altar maggiore della compagnia della Mise-
ricordia di un S. Giovanni decollato, assai
diverso dagli altri che si fanno comunemente,
la quale posi su l'anno 1553, me ne volea
tornare. Ma fui forzato, non potendogli man-
care, a fare a M. Bindo Altoviti due logge
grandissime di stucchi ed a fresco; una delle
quali dipinsi alla sua vigna con nuova archi-
tettura, perchè essendo la loggia tanto gran-
de, che non si poteva senza pericolo girarvi
le volte, le feci fare con armadure di legna-
me, di stoie di canne, sopra le quali si lavorò
di stucco e dipinse a fresco, come se fussero
di muraglia, e per tale apparisceno e son cre-
dute da chiunque le vede, e son rette da mol-
ti ornamenti di colonne di mischio, antiche
e rare (43): e l'altra, nel terreno della sua
casa in Ponte, piena di storie a fresco. E do-
po, per lo palco d'un' anticamera, quattro
quadri grandi a olio delle quattro stagioni
dell'anno; e questi finiti fui forzato ritrarre
per Andrea della Fonte, mio amicissimo, una
sua donna di naturale, e con esso gli dipinsi un
quadro grande d'un Cristo, che porta la cro-
ce, con figure naturali, il quale aveva fatto
per un parente del papa, al quale non mi tor-
nò poi bene di donarlo. Al vescovo di Vasona
feci un Cristo morto, tenuto da Nicodemo e
da due angeli, ed a Pierantonio Bandini una
natività di Cristo, col lume della notte e con
varia invenzione. Mentre io faceva quest'ope-
re, e stava pure a vedere quello che il papa
disegnasse di fare, vidi finalmente che poco
si poteva da lui sperare, e che in vano si fa-
ticava in servirlo; perchè, nonostante che io
avessi già fatto i cartoni per dipignere a fresco
la loggia che è sopra la fonte di detta vigna,

mi risolvei a volere per ogni modo venire a
servire il duca di Fiorenza, massimamente es-
sendo a ciò fare sollecitato da M. Averardo
Serristori e dal vescovo de'Ricasoli, amba-
sciatori in Roma di sua Eccellenza, e con let-
tere da M. Sforza Almeni, suo coppiere e pri-
mo cameriere. Essendo dunque trasferitomi in
Arezzo, per di lì venirmene a Fiorenza, fui
forzato fare a monsignor Minerbetti, vescovo
di quella città, come a mio signore ed amicis-
simo, in un quadro grande quanto il vivo la
Pacienza, in quel modo che poi se n'è servito
per impresa e riverso della sua medaglia il si-
gnor Ercole duca di Ferrara; la quale opera
finita, venni a baciar la mano al signor duca
Cosimo, dal quale fui per sua benignità ve-
duto ben volentieri; ed intanto che s'andò
pensando a che primamente io dovessi per
mano, feci fare a Cristofano Gherardi dal Bor-
go, con miei disegni, la facciata di M. Sforza
Almeni, di chiaroscuro, in quel modo e con
quelle invenzioni che si son dette in altro luo-
go distesamente (44). E perchè in quel tempo
mi trovavo essere de'signori priori della città
di Arezzo, ofizio che governa la città, fui con
lettere del signor duca chiamato al suo servi-
zio, ed assoluto da quell'obbligo; e venuto a
Fiorenza trovai che sua Eccellenza aveva co-
minciato quell'anno a murare quell'apparta-
mento del suo palazzo, che è verso la piazza
ed ordine del Tasso intagliatore,
ed allora architetto del palazzo; ma era stato
posto il tetto tanto basso, che tutte quelle
stanze avevano poco sfogo, ed erano nane af-
fatto. Ma, perchè l'alzare i cavalli ed il tetto
era cosa lunga, consigliai che si facesse uno
spartimento e ricinto di travi con sfondati
grandi di braccia due e mezzo fra i cavalli del
tetto, e con ordine di mensole per lo ritto,
che facessono fregiatura circa a due braccia
sopra le travi; la qual cosa piacendo molto a
sua Eccellenza, diede ordine subito che così
si facesse, e che il Tasso lavorasse i legnami
ed i quadri, dentro ai quali si aveva a dipi-
gnere la genealogia degli Dei, per poi segui-
tare l'altre stanze. Mentre dunque che si la-
voravano i legnami di detti palchi, avuto li-
cenza dal duca, andai a starmi due mesi fra
Arezzo e Cortona, parte per dar fine ad alcu-
ni miei bisogni, e parte per fornire un lavoro
in fresco cominciato in Cortona nelle facciate
e volta della compagnia del Gesù, nel qual
luogo feci tre istorie della vita di Gesù Cristo,
e tutti i sacrificj stati fatti a Dio nel vecchio
Testamento da Caino ed Abel infino a Nee-
mia profeta; dove anche, in quel mentre, ac-
comodai di modelli e disegni la fabbrica del-
la Madonna nuova fuor della città: la quale
opera del Gesù finita, tornai a Fiorenza con
tutta la famiglia l'anno 1555 al servizio del

duca Cosimo, dove cominciai e finii i quadri e le facciate ed il palco di detta sala di sopra chiamata degli Elementi, facendo nei quadri, che sono undici, la castrazione di Cielo per l'aria: ed in un terrazzo accanto a detta sala feci nel palco i fatti di Saturno e di Opi: e poi nel palco d'un'altra camera grande tutte le cose di Cerere e Proserpina. In una camera maggiore, che è allato a questa, similmente nel palco, che è ricchissimo, istorie della Dea Berecintia e di Cibele, col suo trionfo, e le quattro Stagioni, e nelle facce tutti e dodici mesi. Nel palco d'un'altra, non così ricca, il nascimento di Giove, il suo essere nutrito dalla Capra Amaltea, col rimanente dell'altre cose di lui più segnalate. In un altro terrazzo a canto alla medesima stanza, molto ornato di pietre e di stucchi, altre cose di Giove e Giunone. E finalmente, nella camera che segue, il nascere d'Ercole con tutte le sue fatiche; e quello che non si potè mettere nel palco si mise nelle fregiature di ciascuna stanza, o si è messo ne' panni d'arazzo, che il signor duca ha fatto tessere con miei cartoni a ciascuna stanza, corrispondenti alle pitture delle facciate in alto. Non dirò delle grottesche, ornamenti, e pitture di scale, nè altre molte minuzie fatte di mia mano in quello apparato di stanze, perchè, oltre che spero che se n'abbia a fare altra volta più lungo ragionamento, le può vedere ciascuno a sua voglia e darne giudizio. Mentre di sopra si dipignevano quelle stanze, si murarono l'altre, che sono in sul piano della sala maggiore, e rispondono a queste per dirittura a piombo, con gran comodi di scale pubbliche e secrete, che vanno dalle più alte alle più basse abitazioni del palazzo. Morto intanto il Tasso, il duca, che aveva grandissima voglia che quel palazzo (stato murato a caso, ed in più volte in diversi tempi, e più a comodo degli uffiziali, che con alcuno buon ordine) si correggesse, si risolvè a volere che per ogni modo, secondo che possibile era, si rassettasse, e la sala grande col tempo si dipignesse, ed il Bandinello seguitasse la cominciata udienza. Per dunque accordare tutto il palazzo insieme, cioè il fatto con quello che s'aveva da fare, mi ordinò che io facessi più piante e disegni, e finalmente, secondo che alcune gli erano piaciute, un modello di legname per meglio potere a suo senno andare accomodando tutti gli appartamenti, e dirizzare e mutar le scale vecchie, che gli parevano erte, mal considerate, e cattive. Alla qual cosa, ancorchè impresa difficile e sopra le forze mi paresse, misi mano, e condussi, come seppi il meglio, un grandissimo modello, che è oggi appresso sua Eccellenza, più per ubbidirla, che con speranza che m'avesse da riuscire; il

qual modello, finito che fu, o fusse sua o mia ventura, o il disiderio grandissimo che io aveva di sodisfare, gli piacque molto. Perchè, dato mano a murare, a poco a poco si è condotto, facendo ora una cosa, e quando un'altra, al termine che si vede (45). Ed intanto che si fece il rimanente, condussi, con ricchissimo lavoro di stucchi in vari spartimenti, le prime otto stanze nuove, che sono in sul piano della gran sala, fra salotti, camere, ed una cappella, con varie pitture ed infiniti ritratti di naturale, che vengono nelle istorie, cominciando da Cosimo vecchio, e chiamando ciascuna stanza dal nome d'alcuno, disceso da lui, grande e famoso. In una adunque sono l'azioni del detto Cosimo più notabili, e quelle virtù che più furono sue proprie, ed i suoi maggiori amici e servitori, col ritratto de'figliuoli, tutti di naturale. E così sono insomma quella di Lorenzo vecchio, quella di papa Leone suo figliuolo, quella di papa Clemente, quella del signor Giovanni, padre di sì gran duca, quella di esso signor duca Cosimo (46). Nella cappella è un bellissimo e gran quadro di mano di Raffaello di Urbino, in mezzo a S. Cosimo e Damiano, mie pitture, nei quali è detta cappella intitolata. Così delle stanze poi di sopra dipinte alla signora duchessa Leonora, che sono quattro, sono azioni di donne illustri greche, ebree, latine, e toscane, a ciascuna camera una di queste. Perchè, oltre che altrove n'ho ragionato, se ne dirà pienamente nel dialogo che tosto daremo in luce, come s'è detto (47), che il tutto qui raccontare sarebbe stato troppo lungo. Delle quali mie fatiche, ancora che continue, difficili, e grandi, ne fui dalla magnanima liberalità di sì gran duca, oltre alle provvigioni, grandemente e largamente rimunerato con donativi e di case onorate e comode in Fiorenza ed in villa, perchè io potessi più agiatamente servirlo; oltre che nella patria mia d'Arezzo mi ha onorato del supremo magistrato del gonfaloniere, ed altri uffizj, con facultà che io possa sostituire in quegli un de'cittadini di quel luogo, senza che a Ser Piero mio fratello ha dato in Fiorenza uffizj d'utile, e parimente a' miei parenti d'Arezzo favori eccessivi; là dove io non sarò mai, per le tante amorevolezze, sazio di confessar l'obbligo che io tengo con questo signore. E tornando all'opere mie, dico che pensò questo eccellentissimo signore di mettere ad esecuzione un pensiero, avuto già gran tempo, di dipignere la sala grande, concetto degno dell'altezza e profondità dell'ingegno suo, nè so se, come dicea, credo, burlando meco, perchè pensava certo che io non ce caverei le mani, ed a'dì suoi la vederebbe finita, o pur fusse qualche altro suo segreto, e, come sono stati tutti i suoi, pru-

dentissimo giudizio. L'effetto insomma fu, che mi commesse che si alzasse i cavalli ed il tetto, più di quel che gli era, braccia tredici, e si facesse il palco di legname, e si mettesse d'oro e dipignesse pien di storie a olio: impresa grandissima, importantissima, e, se non sopra l'animo, forse sopra le forze mie (48); ma, o che la fede di quel signore, e la buona fortuna che gli ha in tutte le cose, mi facesse da più di quel che io sono, o che la speranza e l'occasione di sì bel suggetto mi agevolasse molto di facultà, o che (e questo dovevo preporre a ogni altra cosa) la grazia di Dio mi somministrasse le forze, io la presi, e, come si è veduto, la condussi, contra l'opinione di molti, in manco tempo, non solo che io avevo promesso e che meritava l'opera, ma nè anche io pensassi, o pensasse mai sua Eccellenza illustrissima. Ben mi penso che ne venisse maravigliata e sodisfattissima, perchè venne fatta al maggior bisogno ed alla più bella occasione che gli potesse occorrere: e questa fu (acciò si sappia la cagioue di tanta sollecitudine) che avendo prescritto il maritaggio che si trattava dello illustrissimo principe nostro con la figliuola del passato imperatore, e sorella del presente, mi parve debito mio far ogni sforzo, che in tempo ed occasione di tanta festa, questa, che era la principale stanza del palazzo, e dove si avevano a far gli atti più importanti, si potesse godere. E qui lascerò pensare, non solo a chi è dell'arte, ma a chi è fuora ancora, pur che abbia veduto, la grandezza e varietà di quell'opera: la quale occasione terribilissima e grande doverà scusarmi, se io non avessi per cotal fretta satisfatto pienamente in una varietà così grande di guerre in terra ed in mare, espugnazioni di città, batterie, assalti, scaramucce, edificazioni di città, consigli pubblici, cerimonie antiche e moderne, trionfi, e tante altre cose, che, non che altro, gli schizzi, disegni, e cartoni di tanta opera richiedevano lunghissimo tempo: per non dir nulla de'corpi ignudi, nei quali consiste la perfezione delle nostre arti, nè de'paesi, dove furono fatte le dette cose dipinte, i quali ho tutti avuto a ritrarre di naturale in sul luogo e sito proprio; sì come ancora ho fatto molti capitani, generali, 'soldati, ed altri capi, che furono in quelle imprese che ho dipinto. Ed insomma ardirò dire, che ho avuto occasione di fare in detto palco quasi tutto quello che può credere pensiero e concetto d'uomo: varietà di corpi, visi, vestimenti, abbigliamenti, celate, elmi, corazze, acconciature di capi diverse, cavalli, fornimenti, barde, artiglierie d'ogni sorte, uavigazioni, tempeste, piogge, nevate, e tante altre cose, che io non basto a ricoidarmene. Ma chi vede quest'opera può agevolmente immaginarsi quante fatiche e quante vigilie abbia sopportato in fare, con quanto studio ho potuto maggiore, circa quaranta storie grandi, ed alcune di loro in quadri di braccia dieci per ogni verso, con figure grandissime, e in tutte le maniere. E se bene mi hanno alcuni de'giovani miei creati aiutato, mi hanno alcuna volta fatto comodo ed alcuna nò; perciocchè ho avuto talora, come sanno essi, a rifare ogni cosa di mia mano, e tutta ricoprire la tavola, perchè sia d'una medesima maniera. Le quali storie, dico, trattano delle cose di Fiorenza dalla sua edificazione insino a oggi, la divisione in quartieri, le città sottoposte, nemici superati, città soggiogate, ed in ultimo il principio e fine della guerra di Pisa da uno de'lati, e dall'altro il principio similmente e fine di quella di Siena; una dal governo popolare condotta ed ottenuta nello spazio di quattordici anni, e l'altra dal duca in quattordici mesi, come si vedrà, oltre quello che è nel palco e sarà nelle facciate, che sono ottanta braccia lunghe ciascuna ed alte venti, che tuttavia vo dipignendo a fresco, per poi anco di ciò poter ragionare in detto dialogo (49). Il che tutto ho voluto dire infin qui, non per altro che per mostrare con quanta fatica mi sono adoperato ed adopero tuttavia nelle cose dell'arte, e con quante giuste cagioni potrei scusarmi, dove in alcuna avessi (che credo avere in molte) mancato. Aggiugnerò anco, che quasi nel medesimo tempo ebbi carico di disegnare tutti gli archi da mostrarsi a sua Eccellenza per determinare l'ordine tutto, e poi mettere gran parte in opera, e far finire il già detto grandissimo apparato fatto in Fiorenza per le nozꞁze del signor principe illustrissimo ; di far fare con miei disegni, in dieci quadri, alti braccia quattordici l'uno ed undici larghi, tutte le piazze delle città principali del dominio, tirate in prospettiva, con i loro primi edificatori ed insegne, oltre di far finire la testa di detta sala cominciata dal Bandinello; di far fare nell'altra una scena, la maggiore e più ricca che fusse da altri fatta mai; e finalmente di condurre le scale principali di quel palazzo, i loro ricetti, il cortile e colonne, in quel modo che sa ognuno e che si è detto di sopra, con quindici città dell'imperio e del Tirolo, ritratte di naturale in tanti quadri. Non è anche stato poco il tempo che ne'medesimi tempi ho messo in tirare innanzi, da che prima la cominciai, la loggia e grandissima fabbrica de'Magistrati, che volta sul fiume d'Arno; della quale non ho mai fatto murare altra cosa più difficile nè più pericolosa, per essere fondata in sul fiume, e quasi in aria (50); ma era necessaria, oltre all'altre cagioni, per appiccarvi, come si è fatto, il gran corridore, che attraversando il fiume va dal palazzo du-

cale al palazzo e giardino de'Pitti; il quale corridore fu condotto in cinque mesi con mio ordine e disegno, ancorchè sia opera da pensare che non potesse condursi in meno di cinque anni. Oltre che anco fu mia cura il far rifare per le medesime nozze, ed accrescere nella tribuna maggiore di Santo Spirito, i nuovi ingegni della festa, che già si faceva in S. Felice in Piazza: il che tutto fu ridotto a quella perfezione che si poteva maggiore; onde non si corrono più di que'pericoli che già si facevano in detta festa. È stata similmente mia cura l'opera del palazzo e chiesa de'cavalieri di S. Stefano in Pisa, e la tribuna, o vero cupola della Madonna dell'Umiltà in Pistoia, che è opera importantissima (51). Di che tutto, senza scusare la mia imperfezione, la quale conosco da vantaggio, se cosa ho fatto di buono, rendo infinite grazie a Dio, dal quale spero avere anco tanto d'aiuto, che io vedrò, quando che sia finita, la terribile impresa delle dette facciate della sala con piena sodisfazione de'miei signori, che già per ispazio di tredici anni mi hanno dato occasione di grandissime cose con mio onore ed utile operare, per poi, come stracco, logoro ed invecchiato, riposarmi. E se le cose dette per la più parte ho fatto con qualche fretta e prestezza, per diverse cagioni, questa spero io di fare con mio comodo, poichè il signor duca si contenta che io non la corra, ma la faccia con agio dandomi tutti quei riposi e quelle ricreazioni che io medesimo so di disiderare. Onde l'anno passato, essendo stracco per le molte opere sopraddette, mi diede licenza che io potessi alcuni mesi andare a spasso. Perchè, messomi in viaggio, cercai poco meno che tutta Italia, rivedendo infiniti amici e miei signori e l'opere di diversi eccellenti artefici, come ho detto di sopra ad altro proposito (52). In ultimo essendo in Roma per tornarmene a Fiorenza, nel baciare i piedi al santissimo e beatissimo papa Pio V, mi commise che io gli facessi in Fiorenza una tavola per mandarla al suo convento e chiesa del Bosco, ch'egli faceva tuttavia edificare nella sua patria, vicino ad Alessandria della Paglia. Tornato dunque a Fiorenza, e per averlomi Sua Santità comandato, e per le molte amorevolezze fattemi, gli feci, sì come aveva commessomi, in una tavola l'adorazione de'Magi, la quale come seppe essere stata da me condotta a fine, mi fece intendere che, per sua contentezza e per conferirmi alcuni suoi pensieri, io andassi con la detta tavola a Roma; ma sopra tutto per discorrere sopra la fabbrica di S. Pietro, la quale mostra di avere a cuore sommamente. Messomi dunque a ordine con cento scudi che perciò mi mandò, e mandata innanzi la tavola, andai a Roma; dove, poi che

fui dimorato un mese, ed avuti molti ragionamenti con Sua Santità, e consigliatolo a non permettere che s'alterasse l'ordine del Buonarroto nella fabbrica di S. Pietro, e fatti alcuni disegni, mi ordinò che io facessi per l'altar maggiore della detta sua chiesa del Bosco, non una tavola come s'usa comunemente, ma una macchina grandissima, quasi a guisa d'arco trionfale, con due tavole grandi, una dinanzi, ed una di dietro, ed in pezzi minori circa trenta storie piene di molte figure, che tutte sono a buonissimo termine condotte. Nel qual tempo ottenni graziosamente da Sua Santità (mandandomi con infinita amorevolezza e favore le bolle spedite gratis) la erezione d'una cappella e decanato nella Pieve d'Arezzo, che è la cappella maggiore di detta Pieve, con mio padronato e della casa mia, dotata da me, e da mia mano dipinta ed offerta alla bontà divina per una ricognizione (ancorchè minima sia) del grande obbligo che ho con Sua Maestà per infinite grazie e benefizi che s'è degnato farmi. La tavola della quale nella forma è molto simile alla detta di sopra; il che è stato anche cagione in parte di ridurlami a memoria, perchè è isolata, ed ha similmente due tavole, una già tocca di sopra (53) nella parte dinanzi, e una, della istoria di S. Giorgio, di dietro, messe in mezzo da quadri con certi santi, e sotto in quadretti minori l'istorie loro, che di quanto è sotto l'altare in una bellissima tomba i corpi loro con altre reliquie principali della città. Nel mezzo viene un tabernacolo assai bene accomodato per il Sacramento, perchè corrisponde all'uno e l'altro altare, abbellito di storie del vecchio e nuovo Testamento, tutte a proposito di quel misterio, come in parte s'è ragionato altrove. Mi era anche scordato di dire, che l'anno innanzi, quando andai la prima volta a baciargli i piedi, feci la via di Perugia, per mettere a suo luogo tre gran tavole, fatte ai monaci neri di S. Piero in quella città, per un loro refettorio. In una, cioè quella del mezzo, sono le tavole di Cana Galilea, nelle quali Cristo fece il miracolo di convertire l'acqua in vino; nella seconda da man destra è Eliseo profeta, che fa diventar dolce con la farina l'amarissima olla, i cibi della quale, guasti dalle coloquinte, i suoi profeti non potevano mangiare (54); e nella terza è S. Benedetto, al quale annunziando un converso in tempo di grandissima carestia, e quando appunto mancava da vivere ai suoi monaci, sono arrivati alcuni camelli carichi di farina alla porta, e'vede che gli angeli di Dio gli conducevano miracolosamente grandissima quantità di farina. Alla signora Gentilina, madre del signor Chiappino e signor Paolo Vitelli, dipinsi in Fiorenza, e di lì la

mandai a città di Castello, una gran tavola, in cui è la coronazione di nostra Donna, in alto un ballo d'angeli, ed a basso molte figure maggiori del vivo; la qual tavola fu posta in S. Francesco di detta città. Per la chiesa del Poggio a Caiano, villa del signor duca, feci in una tavola Cristo morto in grembo alla Madre, S. Cosimo e S. Damiano che lo contemplano, ed un angelo in aria che piangendo mostra i misteri della passione di esso nostro Salvatore. E nella chiesa del Carmine di Fiorenza fu posta, quasi ne' medesimi giorni, una tavola di mia mano nella cappella di Matteo e Simon Botti, miei amicissimi, nella quale è Cristo crocifisso, la nostra Donna, S. Giovanni e la Maddalena che piangono (55). Dopo a Iacopo Capponi feci, per mandare in Francia, due gran quadri; in uno è la Primavera, e nell'altro l'Autunno, con figure grandi e nuove invenzioni; ed in un altro quadro maggiore un Cristo morto sostenuto da due angeli, e Dio Padre in alto. Alle monache di S. Maria Novella d'Arezzo mandai, pur di que' giorni o poco avanti, una tavola, dentro la quale è la Vergine annunziata dall'angelo (56), e dagli lati due santi; ed alle monache di Luco di Mugello, dell'ordine di Camaldoli, un'altra tavola, che è nel loro coro di dentro, dove è Cristo crocifisso, la nostra Donna, S. Giovanni, e Maria Maddalena.

A Luca Torrigiani, molto mio amorevolissimo e domestico, il quale desiderando, fra molte cose che ha dell'arte nostra, avere una pittura di mia mano propria, per tenerla appresso di se, gli feci in un gran quadro Venere ignuda con le tre Grazie attorno, che una gli acconcia il capo, l'altra gli tiene lo specchio, e l'altra versa acqua in un vaso per lavarla: la qual pittura m'ingegnai condurla col maggiore studio e diligenza che io potei, sì per contentare non meno l'animo mio, che quello di sì caro e dolce amico. Feci ancora a Antonio de' Nobili, generale depositario di sua Eccellenza, e molto mio affezionato, oltre un suo ritratto, sforzato contro alla natura mia di farne, una testa di Gesù Cristo, cavata dalle parole che Lentulo scrive della effigie sua, che l'una e l'altra fu fatta con diligenza; e parimente un'altra, alquanto maggiore, ma simile alla detta, al signor Mondragone, primo oggi appresso a don Francesco de' Medici, principe di Fiorenza e Siena, la quale donai a sua signoria per essere egli molto affezionato alle virtù, e nostre arti, a cagione che e' possa ricordarsi, quando la vede, che io lo amo e gli sono amico. Ho ancora fra mano, ch'io spero finirlo presto, un gran quadro, cosa capricciosissima, che deve servire per il signore Antonio Montalvo, signore

della Sassetta, degnamente primo cameriere e più intrinseco al duca nostro, e tanto a me amicissimo e dolce domestico amico, per non dir superiore, che, se la mano mi servirà alla voglia ch'io tengo di lasciargli di mia mano un pegno della affezione, che io gli porto, si conoscerà quanto io lo onori, ed abbia caro che la memoria di sì onorato e fedel signore, amato da me, viva ne' posteri, poichè egli volentieri si affatica e favorisce tutti i begli ingegni di questo mestiero, o che si dilettino del disegno (57). Al signor principe don Francesco ho fatto ultimamente due quadri, che ha mandati a Toledo in Ispagna a una sorella della signora duchessa Leonora sua madre, e per se un quadretto piccolo a uso di minio con quaranta figure fra grandi e piccole, secondo una sua bellissima invenzione. A Filippo Salviati ho finita, non ha molto, una tavola, che va a Prato nelle suore di S. Vincenzio, dove in alto è la nostra Donna coronata, come allora giunta in cielo, ed a basso gli apostoli intorno al sepolcro. Ai monaci neri della Badia di Fiorenza dipingo similmente una tavola, che è vicina al fine, d'una assunzione di nostra Donna, e gli apostoli in figure maggior del vivo (58), con altre figure dalle bande e storie ed ornamenti intorno in nuovo modo accomodati. E perchè il signor duca, veramente in tutte le cose eccellentissimo, si compiace non solo nell' edificazioni de' palazzi, città, fortezze, porti, logge, piazze, giardini, fontane, villaggi, ed altre cose somiglianti, belle, magnifiche, ed utilissime a comodo de' suoi popoli, ma anco sommamente in far di nuovo, e ridurre a miglior forma e più bellezza, come cattolico prencipe, i tempj, e le sante chiese di Dio, a imitazione del gran re Salomone, ultimamente ha fattomi levare il tramezzo della chiesa di Santa Maria Novella, che gli toglieva tutta la sua bellezza, e fatto un nuovo coro e ricchissimo dietro l'altar maggiore, per levar quello che occupava nel mezzo gran parte di quella chiesa; il che fa parere quella una nuova chiesa bellissima, come è veramente. E perchè le cose, che non hanno fra loro ordine e proporzione, non possono eziandio essere belle interamente, ha ordinato che nelle navate minori si facciano, in guisa che corrispondano al mezzo degli archi, e fra colonna e colonna, ricchi ornamenti di pietre con nuova foggia, che servano con i loro altari in mezzo per cappelle, e sieno tutte d'una o due maniere; e che poi nelle tavole, che vanno dentro a detti ornamenti, alte braccia sette e larghe cinque, si facciano le pitture a volontà e piacimento de' padroni di esse cappelle. In uno dunque di detti ornamenti di pietra, fatti con mio disegno, ho fatto per monsignor reverendissimo Alessan-

dro Strozzi, vescovo di Volterra, mio vecchio ed amorevolissimo padrone, un Cristo crocifisso (59), secondo la visione di S. Anselmo, cioè con sette virtù, senza le quali non possiamo salire per sette gradi a Gesù Cristo, ed altre considerazioni fatte dal medesimo santo: e nella medesima chiesa per l'eccellente maestro Andrea Pasquali, medico del signor duca, ho fatto in uno di detti ornamenti la resurrezione di Gesù Cristo, in quel modo che Dio mi ha inspirato per compiacere esso maestro Andrea, mio amicissimo. Il medesimo ha voluto che si faccia questo gran duca nella chiesa grandissima di Santa Croce di Firenze, cioè che si levi il tramezzo, si faccia il coro dietro l'altar maggiore, tirando esso altare alquanto innanzi, e ponendovi sopra un nuovo ricco tabernacolo per lo SS. Sacramento, tutto ornato d'oro, di storie e di figure (60); ed oltre ciò, che, nel medesimo modo che si è detto di Santa Maria Novella, vi si facciano quattordici cappelle a canto al muro, con maggior spesa ed ornamento che le suddette, per essere questa chiesa molto maggiore che quella; nelle quali tavole, accompagnando le due del Salviati e Bronzino (61), ha da essere tutti i principali misterj della passione insino a che manda lo Spirito Santo sopra gli Apostoli; la quale tavola della missione dello Spirito Santo, avendo fatto il disegno delle cappelle ed ornamenti di pietre, ho io fra mano per messer Agnolo Biffoli, generale tesauriere di questi signori, e mio singolare amico (62). Ho finito, non è molto, due quadri grandi, che sono nel magistrato de'nove Conservadori a canto a S. Piero Scheraggio: in uno è la testa di Cristo, e nell'altro una Madonna. Ma perchè troppo sarei lungo a volere minutamente raccontare molte altre pitture, disegni che non hanno numero, modelli, e mascherate che ho fatto, e perchè questo è a bastanza e da vantaggio, non dirò di me altro, se non che, per grandi e d'importanza che sieno state le cose che ho messo sempre innanzi al duca Cosimo, non ho mai potuto aggiugnere, non che superare, la grandezza dell'animo suo, come chiaramente vedrassi in una terza sagrestia che vuol fare a canto a S. Lorenzo, grande, e simile a quella che già vi fece Michelagnolo (63), ma tutta di varj marmi mischi e musaico, per dentro chiudervi, in sepolcri onoratissimi e degni della sua potenza e grandezza, l'ossa de'suoi morti figliuoli, del padre, madre, della magnanima duchessa Leonora, sua consorte, e di se. Di che ho io già fatto un modello a suo gusto, e secondo che da lui mi è stato ordinato, il quale, mettendosi in opera, farà questa essere un nuovo mausoleo

magnificentissimo e veramente reale (64). E fin qui basti aver parlato di me, condotto con tante fatiche nella età d'anni 55, e per vivere quanto piacerà a Dio, con suo onore, ed in servizio sempre degli amici, e quanto le mie forze potranno in comodo ed augumento di queste nobilissime arti.

GIUNTA

DI MONSIGNOR GIO. BOTTARI

» Avendo il Vasari terminata la stampa
» delle sue Vite nel 1568., non ha potuto
» scrivere quello che gli occorse dopo, nè l'
» opere fatte in Roma sotto il pontificato di
» S. Pio V. che fu eletto nel 1566 e morì nel
» 1572. nè sotto Gregorio XIII. eletto undici
» giorni dopo e che visse fino al 1585; perciò
» ho stimato bene l'aggiunger quì la noti-
» zia di queste sue opere fatte fino all'anno
» 1574. in cui Giorgio morì. Fece dunque
» da Firenze ritorno a Roma, e quivi dipinse
» nella scala a cordonate, che dal cortile di
» S. Damaso va all'appartamento di Raffael-
» lo, tre lunette; in una è S. Pietro che som-
» mergendosi nel mare è salvato da Gesù
» Cristo; ma questa pittura avendo patito, è
» stata ritocca. Sopra l'arco della seconda
» scala e che volta alla sala regia per la
» parte di dentro, quel Cristo che fa orazio-
» ne nell'orto è disegno di Giorgio, ma colo-
» rito da un suo discepolo. Su la porta della
» prima sala, dov'è un breve corridore, è sua
» pittura la pesca degli Apostoli, e di fianco
» alla porta che mette sulle logge di Raffaello
» è Gesù Cristo sedente in barca con alcuni
» Apostoli, e delle migliori opere di
» Giorgio: e dentro alla sala Cristo che ap-
» parisce ai discepoli, che erano in barca;
» ma il Cristo a sedere con S. Pietro e S.
» Andrea, che è sopra la porta a dirimpetto
» in detta sala, è fatto co'suoi cartoni, ma
» dipinto da'suoi allievi. Nella sala regia,
» che è avanti alla cappella Paolina, sono di
» lui molte pitture in gran quadri. Primiera-
» mente sopra la porta dalla scala regia es-
» presse Gregorio IX. in atto di scomunicare
» l'Imperator Federigo, come mostra l'iscri-
» zione che dice: *Gregorius IX Friderico*
» *Imp. ecclesiam oppugnanti sacris inter-*
» *dicit.* Dipinse anche il gran quadro, che è
» tra la porta della cappella Sistina e quella
» della scala regia, dove si rappresenta la
» mostra dell'armata navale de'Cristiani per
» andar contro il Turco unita da S. Pio V.
» che poi riportò la famosa vittoria di Lepanto,
» e di fianco l'armata del Turco. Per aria è
» una gran cartella con alcuni putti. Tutta
» questa è pittura di Giorgio, ma alcune gran

» figure, che rappresentano la Santa Chiesa
» e la Spagna e la Repubblica di Venezia,
» sono di Lorenzino da Bologna. Anche il
» quadro che accompagna questo ed è tra la
» porta della detta scala regia e quella della
» spezieria pure è del Vasari, e rappresenta
» la battaglia navale seguita presso le Curzo-
» lari. Alcuni hanno attribuito questo quadro
» che è più bello, che l'altre pitture di Gior-
» gio, a Taddeo Zuccheri, ma questi era mor-
» to nel 1566., cioè cinque anni avanti a det-
» ta battaglia. Vero è che le figure grandi so-
» no del detto Lorenzino. Eziandio il gran
» quadro che rimane contiguo alla porta che
» conduce alla loggia della benedizione è del
» Vasari. Vi si vede Gregorio XI. preceduto
» da S. Caterina da Siena nell'atto di ricon-
» durre la Sede Apostolica di Francia in Ro-
» ma, donde era stata traportata da Clemente
» V. Evvi il Tevere con la lupa, e sopra la
» testa ha scritto il nome e la patria del pit-
» tore in lingua Greca. Questo quadro risen-
» te più la maniera comune del Vasari. In
» un altro grande, ma non quanto l'antece-
» dente, e posto allato alla porta della Sisti-
» na, Giorgio ha rappresentata la morte di
» Gaspero Coligni grande ammiraglio di Fran-
» cia e capo degli Ugonotti, il quale nel gior-
» no famoso di S. Bartolommeo del 1572, fu
» gettato dalla finestra della sua abitazione.
» Gli altri due quadri, il primo allato al fi-
» nestrone, e l'altro alla porta della sala du-
» cale, sono più deboli, benchè fatti con
» cartoni di Giorgio; poichè furono eseguiti
» da'suoi allievi. Nella cappella privata di
» S. Pio, posta in fine dell'appartamento
» Borgia, la tavola dell'altare è del nostro
» artefice, dov'è espressa la morte di S. Pie-
» tro martire con buon colorito. L'altre pit-
» ture di questa cappella son fatte su i car-
» toni di lui da'suoi scolari; e forse questi
» sono i disegni che egli fece per ordine di
» S. Pio, quando lo chiamò da Fiorenza.
» Nella cappella di Niccolò V. dedicata
» a San Lorenzo e dipinta a fresco egregia-
» mente dal Beato Fra Giovanni Angelico,
» la tavola a olio è del Vasari. Evvi il marti-
» rio di S. Stefano, dal che si comprende non
» essere stata fatta per quel luogo, ma credo
» che sia stata lì trasferita dalla cappella de-
» gli Svizzeri, che ora è rimasa abbandonata
» ed è nel cortile ultimo per andare alla zec-
» ca, la qual cappella era dedicata a San Ste-
» fano, e dipinta a fresco dallo Zucca disce-
» polo di Giorgio. Anche la tavola della cap-
» pella superiore a quella di San Piero mar-
» tire, fabbricata parimente da S. Pio con

» bellissimo disegno e adorna di architetture
» di marmo e di pitture, costrutta in forma
» ovale col disegno senza fallo del Vasari,
» dico la tavola a olio è di mano del medesi-
» mo, ed è molto bella, se non che la Madon-
» na viene a formare una figura troppo pira-
» midale. Anche quattro tondi, che sono ne-
» gli angoli della cupola e di detta cappella,
» sono, se non m'inganno del Vasari, benchè
» non molto eccellenti.
» Tornato a Fiorenza gli fu dato a dipin-
» gere la gran cupola del Duomo, della quale
» per altro non dipinse, sè non quei profeti
» che sono intorno alla lanterna (65), essen-
» do stato impedito dalla morte; onde fu fat-
» ta terminare da Federigo Zuccheri. Egli morì
» nell'anno 63. di sua età nel 1574., è il suo
» corpo fu portato da Fiorenza ad Arezzo, e
» sepolto nella Pieve dentro la cappella mag-
» giore che è della sua famiglia, e gli furono
» fatte solenni esequie. I suoi amici furono
» quasi tutti gli uomini dotti, e i più eccel-
» lenti artefici del suo tempo, e i meno eccel-
» lenti furono da lui protetti. Di molti lette-
» rati suoi amici ha fatto memoria in queste
» Vite, ma alcuni altri ne ha raccolti il Ba-
» glioni a cart. 14. della sua vita, come sono
» Fausto Sabeo, Romolo Amaseo, Claudio
» Tolommei, il Molza, Andrea Alciati, il
» Giovio, Lionardo Salviati, l'Unico Areti-
» no. Ebbe un nipote, che fu il Cavalier Gior-
» gio Vasari che fece stampare i Ragiona-
» menti nominati più volte nella sua vita, e
» furono stampati con questo titolo: *Ragio-
» namenti del Sig. Cavalier Giorgio Vasari
» pittore ed architetto Aretino sopra le in-
» venzioni dà lui dipinte in Fiorenza nel
» palazzo di Loro Altezze Serenissime ec.
» insieme con la invenzione della pittura da
» lui cominciata nella cupola ec. In Fio-
» renza appresso Filippo Giunti 1588. in 4.*:
» libro adesso divenuto molto raro (66) e
» utile per gli pittori, e che contiene molte
» curiose ed erudite notizie. È dedicato al
» Cardinale Ferdinando de'Medici Granduca
» di Toscana, avanti che rinunciasse la Por-
» pora, come egli fece dopo la morte del Gran-
» duca Francesco suo fratello. Lasciò il no-
» stro Giorgio gran fama di se per la immen-
» sa molteplicità più, che per la eccellenza
» delle sue pitture, e per la vaghezza e per la
» perfezione delle sue fabbriche, essendo in
» verità stato eccellente architetto; ma sem-
» pre sarà più famoso e più celebre nel mon-
» do per quest'opera delle Vite de'pittori,
» scultori, e architetti.

ANNOTAZIONI

(1) Alcune notizie risguardanti la sua famiglia ei le ha date anche nella vita di Lazzaro Vasari che leggesi a pag. 308 e segg.

(2) A pag. 177. col. 2, ha detto il Vasari che gli fu di gran giovamento il considerare e restaurare alcune pitture a fresco fatte in Arezzo da Gio. Tossicani scolaro di Giottino.

(3) Quattro mesi, nota il Bottari.

(4) Credesi che questo monaco aiutasse alcun poco il Vasari nel disporre queste vite per la prima edizione; ed è probabile che assumesse l'incarico di accudire alla continuazione della stampa di esse, quand'egli fu obbligato a partir per Roma, allorchè fu creato Pontefice Giulio III come è detto più sotto.

(5) » Chi non si farebbe amico del Vasari, esclama il Della Valle, per questi soli sentimenti di gratitudine?»—In tutta questa narrazione delle sue opere ei manifesta un candore nel raccontare le cose, e nel confessare i suoi obblighi colle persone, che veramente si conosce che coloro che lo tacciarono di prosontuoso e di maligno o non l'avevano letto che a pezzi, perciò non erano in grado di ben conoscerlo e giudicarlo, ovvero erano essi grandemente macchiati di quelle colpe delle quali incolpavano il Vasari.

(6) Si crede che le pitture qui descritte perissero nei lavori fatti per accrescere ed abbellire quel palazzo, poichè fu acquistato dalla famiglia Riccardi.

(7) Questo ritratto sussiste nella sala maggiore della scuola toscana nella pubblica Galleria. Vedesi inciso a contorni nel Tomo I della serie prima della *Galleria di Firenze Illustrata* pubblicata a spese di G. Molini.

(8) Non s'intenda che la loro chiesa fosse in Firenze, ma bensì che ei lavorava in questa città la tavola che doveva stare nella medesima in Arezzo.

(9) Molte delle opere fatte a Camaldoli dal Vasari sono ancora in essere. Evvene una all'altar maggiore, due ai lati del medesimo, una nell'infermeria, tre nel capitolo e due nel coro sopra la chiesa.

(10) È una delle più belle opere di Giorgio e rappresenta l'Assunta. Ei la dipinse dopo avere studiato per varj mesi a Roma.

(11) Di Battista Cungi è stata fatta parola nella vita di Cristofano Gherardi. Il Vasari nomina anche un Lionardo Cungi che disegnò il Giudizio di Michelangiolo.

(12) Forse accenna S. Pietro Orseolo. *(Bottari)*

(13) Questa si conserva adesso nella Pinacoteca di Milano, e le due seguenti in quella di Bologna. Anche queste pitture sono annoverate tra le migliori del Vasari.

(14) Ossia Biagio Pupini detto anche maestro Biagio dalle Lame, nominato in quest'opera a pag. 622 col. 2 e 874 col. 2.

(15) Sussiste anche presentemente in S. Apostolo, ed è sufficientemente conservata; se non che ricevette un po' di danno da un pittor dozzinale che prese a ricopïre le parti pudende della figura d'Adamo.

(16) Questa facilità di che tanto si compiace l'autore gli è stata dalla posterità piutosto ascritta a colpa che a merito, giudicando essa le opere secondo il loro merito intrinseco, e non secondo il tempo impiegato in condurle.

(17) Nella vita di Cristofano Gherardi (pag. 804), si descrivono altre opere del Vasari, onde si può quella considerare come un'appendice a questa di Giorgio.

(18) Questo quadro stette fino al 1760 nella guardaroba del palazzo Farnese, e quindi fu trasportato nel R. Palazzo di Napoli.

(19) Questa tavola non v'è più.

(20) Cioè il Card. Salviati giovane. *(Bottari)*

(21) Queste parole dispiacquero assai agli scrittori di quel Regno, e fecero ogni sforzo per mostrarne la insussistenza. *(Della Valle)*

(22) La tavola della Presentazione conservasi adesso nel Museo borbonico di Napoli.

(23) S. Gio. a Carbonara. I quadretti del Vasari, che si veggono adesso in detta sagrestia, sono quindici soltanto.

(24) E questo vi è ancora.

(25) Di queste opere dà un cenno nella vita di Cristofano Gherardi a pag. 809. v. la nota 20. a pag. 815.

(26) Vuolsi che Michelangelo nel veder quest'opera e nell'udire ch'era stata fatta in 100 giorni dicesse: *e' si conosce.*

(27) Il Lanzi dice scherzando: il Vasari avere avuti più ajuti in pittura che manovali in architettura.

(28) L'anno dopo mandò una porzione di queste vite a rivedere al Caro, il quale con lettera scritta da Roma sotto dì 11. dicembre 1547. (è nel vol. I. pag. 272 delle sue lettere familiari) così gli risponde: » M'avete dato » la vita a farmi vedere parte del Commen- » tario che avete scritto degli artefici del di- » segno; che certo l'ho letto con grandissimo

„ piacere, e mi par degno di esser letto da
„ ognuno per la memoria che vi si fa di molti
„ uomini eccellenti e per la cognizione che
„ se ne cava di molte cose e de' varj tempi,
„ per quel ch' io ho veduto fin qui, e per
„ quello che voi promettete nella sua tavola.
„ Parmi ancora bene scritta e puramente e
„ con belle avvertenze; solo io desidero che
„ se ne levino certi traspoitamenti di parole,
„ e certi verbi posti nel fine, talvolta per ele-
„ ganza, che in questa lingua a me generano
„ fastidio. In un'opera simile vorrei la scrit-
„ tura appunto come il parlare, cioè che a-
„ vesse più tosto del proprio che del meta-
„ forico o del pellegrino, e del corrente più
„ che dell'affettato. È questo è così veramen-
„ te, se non in certi pochissimi lochi, i quali
„ rileggendo avvertirete ed ammendarete fa-
„ cilmente. Del resto mi rallegro con voi che
„ certo avete fatta una bella ed utile fatica
„ ec. „

(29) Dopo la soppressione di quel mona-
stero, il Cenacolo fu posto nella chiesa di S.
Croce all'altare del SS. Sacramento.

(30) Questa tavola dopo varie vicende, fu
venduta nel 1757 al pittore Ignazio Hugford.

(31) Notisi la mancanza di presunzione nel
Vasari, e come egli candidamente confessi di
aver sottoposto i suoi scritti alle altrui corre-
zioni: ma questa confessione medesima prova,
che queste vite erano scritte da lui stesso, e
solamente riviste dai suoi dotti amici; chè se
la cosa fosse stata altramente, come avrebbe
egli permesso che questo don Gian Matteo
mettesse le mani sugli scritti di altra persona
letterata?

(32) Questa è una delle più insigni tavole
fatte dal Vasari, e che tuttavia in ottimo stato
sussiste. Le pitture della cupola non si veg-
gono più, poichè, dice il Piacenza, per esser-
si scrostate, furono coperte di bianco.

(33) Cioè di copiarlo in buona e nitida
scrittura e correggerlo.

(34) Anche questo quadro è in buono sta-
to, e sotto di esso Giorgio scrisse il proprio
nome. (Piacenza)

(35) Questa grand' opera sussiste sempre,
ed il refettorio serve adesso per alcune adu-
nanze letterarie. V. a p. 752 nota 15.

(36) È verissimo che il Vasari ha fatto pa-
recchi ritratti; ed è altresì vero che in questi
compaiisce maggior di se stesso; e tal diffe-
renza nasce, credo io, dall'obbligo che aveva
di tenere il vero davanti; onde non poteva
tirar via di pratica come nelle grandi compo-
sizioni.

(37) Questa lettera è la 2 del Tomo II del-
le Pittoriche; ed è anche tra quelle del Caro
vol. I. a p. 272. In fine di essa leggonsi alcune
parole relative all'opera delle vite de'Pittori,

e sono queste: „ dell' altra opera vostra non
accade che vi dica altro, poichè vi risolvete
che la veggiamo insieme. In questo mezzo fi-
nitela di tutto quanto a voi, che son certo vi
arò poco altro da fare, che lodarla.

(38) Ai giorni del Bottari la casa Altoviti
non possedeva più alcuno dei quadri che il
Vasari dice aver fatti per Bindo.

(39) Da questa tavola andò via a poco a
poco il colore, e rimase scoperta la tela, on-
de nel 1711 fu levata, e fattovi un altare se-
condo l'uso di quel tempo, ove ne fu posta
un'altra coll' Assunzione di nostra Signora.

(40) Nella vita di Cecchin Salviati a pag.
941. col. 2.

(41) L'esteriore di questo edifizio non man-
ca di una certa elegante proporzione; ma nel-
l'interno, le deformità che vi sono conferma-
no ciò che ha detto il Vasari.

(42) Chiamato da Michelangelo, il Tante-
cose.

(43) Il Baglioni non ha inteso questo luo-
go, dicendo a pag. 13 che dipinse una bel-
lissima vista di colonnati, quando le pitture
sono tutte di figura, senza architettura; e le
colonne, nominate dal Vasari sono di marmo.
(Bottari)

(44) Nella vita di Cristofano Gherardi la
quale leggesi a pag. 804.

(45) Tra i lavori d' architettura fatti a que-
sto palazzo col disegno e la direzione del Va-
sari, l'architetto Piacenza loda particolarmen-
te l'agevolezza delle scale dicendo: „ Prima
„ si arriva al più alto del palazzo, che altri
„ si accorga di essere asceso. „

(46) Le pitture qui descritte sussistono.

(47) Tra le opere minori del Vasari.

(48) Questa è la sala che doveva esser di-
pinta da Leonardo da Vinci e da Michelan-
gelo, e che doveva avere eziandio una bellis-
sima tavola di Fra Bartolommeo. — Le pittu-
re dal Vasari ivi fatte si conservano perfet-
tamente. Quelle a olio nei partimenti della
soffitta sono stimate più delle altre a fresco
delle pareti.

(49) Fu stampato in Firenze, dopo la mor-
te del Vasari, dal Cav. Giorgio suo nipote, co-
me si avverte nella giunta fatta dal Bottari a
questa vita.

(50) Vuolsi che questo sia uno dei più bel-
li edifizj architettati dal Vasari; e certamente
è uno dei più vaghi della città di Firenze.

(51) Ne ha parlato in fine alla vita di Bra-
mante, allorchè dette notizie di Ventura Vi-
toni pistojese. V. a pag. 473.

(52) Ha detto in più luoghi, che in questo
viaggio raccolse notizie per la seconda edizio-
ne di queste vite, che fin d'allora erasi pro-
posto d'ampliare considerabilmente.

(53) Cioè: già nominata di sopra; ed è

quella fatta in Roma per commissione di Giulio III, e che, per non gli essere stata pagata, Pio IV gliela fece restituire come si è letto nella vita del Salviati a pag. 941.

(54) È adesso in chiesa nella cappella del SS. Sagramento. In questa tavola fecevi il proprio ritratto.

(55) Sussiste sempre in detta chiesa; ed è descritta e lodata dal Bocchi nelle *Bellezze di Firenze*.

(56) Si conserva presentemente nel R. museo di Parigi dove fu spedita nel 1813.

(57) Questo quadro conservasi sempre in casa i Marchesi Ramirez di Montalvo discendenti di questo amico e protettore del Vasari, tra i quali vuolsi far grata menzione del Commend. Antonio, oggi Presidente dell'Accademia delle Belle Arti, Direttore della pubblica Galleria, e Conservatore dei monumenti d'arte dei RR. Palazzi, a cui il compilatore di queste note potrebbe applicare tuttociò che il Vasari cordialmente dice dell'antenato.

(58) La tela ov'è dipinta l'Assunta serve di tenda ad un organo finto.

(59) Questa tavola non è più in S. Maria Novella; nè si sa dove sia.

(60) Tutto ciò è di legname assai bene intagliato da Dionisio Nigetti.

(61) La tavola del Salviati è sempre nel suo antico sito, e rappresenta G. C. deposto di Croce; e l'altra del Bronzino colla discesa di Cristo al Limbo è nella pubblica Galleria come si è già avvertito a pag. 1117, nota 10. ed in suo luogo evvene una di Alessandro Allori rappresentante essa pure la Deposizione di Croce; e questa apparteneva alla soppressa compagnia della Maddalena, ed evvi scritto il nome del pittore e l'anno in che fu fatta.

(62) Tre sono le tavole fatte dal Vasari per la chiesa di S. Croce, e rappresentano: 1. G. C. che porta la Croce, 2. la discesa dello Spirito Santo, testè nominata, 3. S. Tommaso che tocca la piaga del costato del Redentore, e tutte tre sussistono in detto luogo. Di più vi è da pochi anni in qua il cenacolo mentovato sopra nella nota 29.

(63) Quella che fu poi eseguita è più grande dell'altra di Michelangelo, essendo alta circa braccia 100 e larga più di 40. Fu fatta col disegno del Principe don Giovanni fratello del Granduca Ferdinando I. e si gettò la prima pietra nel 1604.

(64) Nell'anno 1836 il Commend. Pietro Benvenuti aretino compiè la pittura di quella vasta cupola nella quale impiegò circa otto anni. Sono già state pubblicate due descrizioni, una in italiano dell'ab. Melchior Missirini letterato forlivese, e un'altra in lingua francese d'un professore di pittura romano, cui è piaciuto di tenersi anonimo.

(65) I Profeti o Seniori che sono intorno al cerchio della lanterna posano sopra certe cornici dal Vasari dipinte, ma che furono criticate dal Lasca, insieme con tutto il resto della pittura della cupola, in due madrigalesse stampate tra le sue rime sotto i numeri XLV. e XLVI. Il Lasca può risguardarsi come il rappresentante di tutti i critici o maldicenti del suo tempo, che dovevano esser molti perchè le dette madrigalesse furono assai applaudite.

(66) La stessa edizione, per impostura libraria, fu ripubblicata con diverso frontespizio e col titolo *Trattato della Pittura ec.*

L' AUTORE

AGLI ARTEFICI DEL DISEGNO

Onorati e nobili artefici, a pro e comodo de'quali principalmente io a così lunga fatica la seconda volta (1) messo mi sono, io mi veggio col favore ed aiuto della divina grazia avere quello compiutamente fornito, che io nel principio della presente mia fatica promisi di fare. Per la qual cosa, Iddio primieramente ed appresso i miei signori ringraziando, ch'e mi hanno onde io abbia ciò potuto fare comodamente conceduto, è da dare alla penna ed alla mente faticata riposo; il che farò tosto che arò detto alcune cose brievemente. Se adunque paresse ad alcuno che talvolta in scrivendo fussi stato anzi lunghetto ed alquanto prolisso, l'avere io voluto più che mi sia stato possibile essere chiaro, e davanti altrui mettere le cose in guisa che quello che non s'è inteso, o io non ho saputo dire così alla prima, sia per ogni modo manifesto; e se quello, che una volta si è detto, è talora stato in altro luogo replicato, di ciò due sono state le cagioni: l'avere così richiesto la materia di cui si tratta, e l'avere io nel tempo che ho rifatta e si è l'opera ristampata, interrotto più d'una fiata per ispazio, non dico di giorni, ma di mesi, lo scrivere, o per viaggi, o per soprabbondanti fatiche, opere di pitture, disegni e fabbriche; senza che, a un par mio (il confesso liberamente) è quasi impossibile guardarsi da tutti gli errori. A coloro, ai quali paresse che io avessi alcuni o vecchi o moderni troppo lodato, e che facendo comparazione da essi vecchi a quelli di questa età, se ne ridessero, non so che altro mi rispondere, se non che intendo avere sempre lodato, non semplicemente, ma, come s'usa dire, secondo che, ed avuto rispetto ai luoghi, tempi, ed altre somiglianti circostanze. E nel vero, come che Giotto fusse, poniam caso, ne'suoi tempi lodatissimo, non so quello che di lui e d'altri antichi si fusse detto, se fusse stato al tempo del Buonarroto. Oltre che gli uomini di questo secolo, il quale è nel colmo della perfezione, non sarebbono nel grado che sono, se quelli non fussero prima stati tali, e quel che furono innanzi a noi; ed insomma credasi che quello che ho fatto, in lodare o biasimare, non l'ho fatto malvagiamente, ma solo per dire il vero o quello che ho creduto che vero sia. Ma non si può sempre avere in mano la bilancia dell'orefice, e chi ha provato che cosa è lo scrivere, e massimamente dove si hanno a fare comparazioni, che sono di loro natura odiose, o dar giudizio, mi averà per iscusato. E ben so io quante sieno le fatiche, i disagj e i danari che ho speso in molti anni dietro a quest'opera; e sono state tali e tante le difficultà che ci ho trovate, che più volte me ne sarei giù tolto per disperazione, se il soccorso di molti buoni e veri amici, ai quali sarò sempre obbligatissimo, non mi avessero fatto buon animo e confortatomi a seguitare con tutti quegli amorevoli aiuti, che per loro si sono potuti, di notizie ed avvisi e riscontri di varie cose, delle quali, come che vedute l'avessi, io stava assai perplesso e dubbioso. I quali aiuti sono veramente stati sì fatti, che io ho potuto puramente scoprire il vero e dare in luce quest'opera per ravvivare la memoria di tanti rari e pellegrini ingegni, quasi del tutto sepolta e a benefizio di que' che dopo noi verranno. Nel che fare mi sono stati, come altrove si è detto, di non piccolo aiuto gli scritti di Lorenzo Ghiberti, di Domenico Grillandai e di Raffaello da Urbino, ai quali, se bene ho prestato fede, ho nondimeno sempre voluto riscontrare il lor dire con la veduta dell'opere; essendo che insegna la lunga pratica i solleciti dipintori a conoscere, come sapete, non altrimente le varie maniere degli artefici, che si faccia un dotto e pratico cancelliere i diversi e variati scritti de' suoi eguali, e ciascuno i caratteri de' suoi più stretti famigliari amici e congiunti. Ora, se io averò conseguito il fine che io ho desiderato, che è stato di giovare ed insiememente dilettare, mi sarà sommamente grato; e, quando sia altrimenti, mi sarà di contento, o almeno alleggiamento di noia, aver durato fatica in cosa onorevole e che dee farmi degno, appo i virtuosi, di pietà, non che perdono. Ma, per venire al fine oggimai di sì lungo ragionamento, io ho scritto come pittore e con quell'ordine e modo che ho saputo migliore: e quanto alla lingua, in quella ch'io parlo, o fiorentina o toscana ch'ella sia, ed in quel modo che ho saputo più naturale ed agevole, lasciando gli ornati e lunghi periodi, la scelta delle voci, e gli altri ornamenti del parlare e scrivere dottamente che chi non ha, come per lo io, più le mani ai pennelli che alla penna, e più il capo ai disegni che allo scrivere: e se

ho seminati per l'opera molti vocaboli proprj delle nostre arti, dei quali non occorse per avventura servirsi ai più chiari e maggiori lumi della lingua nostra, ciò ho fatto per non poter far di manco, e per essere inteso da voi, artefici, per i quali, come ho detto,

mi sono messo principalmente a questa fatica. Nel rimanente, avendo fatto quello che ho saputo, accettatelo volentieri, e da me non vogliate quel che io non so e non posso, appagandovi del buono animo mio, che è e sarà sempre, di giovare e piacere altrui.

ANNOTAZIONE

(I) Parla l'autore così perchè si trattava della seconda edizione pubblicata diciotto anni dopo la prima, con tante aggiunte da renderla più del doppio voluminosa. La conclusione dell'opera che leggesi in detta prima edizione è alquanto diversa da questa; e perchè contiene avvertenze e notizie di qualche importanza credo far cosa grata ai lettori trascrivendone alcuni brani in questa nota:

« Quantunque sommamente mi sieno piaciute, virtuosi Artefici miei, et voi altri lettori nobilissimi, tutte quelle industriose e belle fatiche, che in un medesimo tempo dilettando et giovando, abbelliscono et ornano il mondo; et che la affezione, anzi pur lo amore singulare che io ho sempre portato et porto agli operatori di quelle, mi avesse già molte volte spronato et stretto a difendere gli onorati nomi di questi, da le ingiurie della morte et del tempo, ad onor loro, et a benefizio di chiunque vuole imitargli; non pensava io però da principio distender mai volume sì largo, od allontanarmi nella ampiezza di quel gran pelago, dove la troppo bramosa voglia di satisfare a chi brama i primi principii delle nostre arti; et le calde persuasioni di molti amici, che per lo amore che mi portano, molto più si promettevano forse di me, che non possono le forze mie et i cenni di alcuni padroni, che mi sono più che comandamenti, finalmente contra mio grado m'hanno condotto; ancora che con somma fatica mia et spesa, et disagio, nel cercare minutamente dieci anni tutta la Italia per i costumi, sepolcri et opere di quegli artefici, de' quali ho descritto le vite; et con tanta difficultà, che più volte me ne sarei tolto giù per disperazione, se i fedeli et veri soccorsi de' buoni amici, a' quali mi chiamo e mi chiamerò sempre più che obbligato, non mi avessero fatto buono animo et confortatomi a tirare avanti gagliardamente, con tutti quelli amorevoli aiuti che per loro si poteva, di advisi et riscontri diversi di varie cose, de le quali io stava perplesso, benchè io le avessi

vedute et considerate con gli occhi propri. Et tali veramente et sì fatti sono stati i predetti aiuti, che io ho potuto puramente scrivere il vero di tanti divini ingegni; et senza alcuno ombramento, o velo, semplicemente mandarlo in luce. Non perchè io ne aspetti, o me ne prometta nome di istorico, o di scrittore, che a questo non pensai mai, essendo la mia professione il dipingere e non lo scrivere: ma solo per lasciar nota, memoria o bozza che io voglia dirla, a qualunque felice ingegno, che ornato di quelle rare eccellenzie che si appartengono agli scrittori, vorrà con maggior suono et più alto stile celebrare et fare immortali questi artefici gloriosi che io semplicemente ho tolti alla polvere et alla oblivione che già in gran parte gli avea soppressi...... Ma per venire al fine oramai di sì lungo ragionamento, io ho scritto come pittore et nella lingua che io parlo....... senza cercare altrimenti se la Z è da più che il T, o se pure si puote scrivere senza H; perchè rimessomene da principio in persona giudiziosa et degna di onore, come cosa amata da me e che mi ama singularmente, le diedi in cura tutta questa opera, con libertà et piena e intera di guidarla a suo piacimento, pur che i sensi non si alterassino, et il contenuto delle parole ancora che forse mala intessuto, non si mutasse: di che, per quanto io conosco, non ho già cagione di pentirmi; non essendo massimamente lo intento mio lo insegnare scriver toscano, ma la vita et l'opere solamente degli artefici che ho descritti. Pigliate dunche quel ch'io vi dono, et non cercate quel ch'io non posso: promettendovi pur da me fra non molto tempo una aggiunta di molte cose appartenenti a questo volume con le vite di que' che vivono, et son tanto avanti con gli anni, che mal si puote oramai aspettar da loro, molte più opere che le fatte; per le quali, et per supplire a quello che mancasse, se pur mai mi si offerisse nulla di nuovo, non mi fia grave il pigliare la penna, ec. ».

AVVERTIMENTO

⸺⸱⸺

Essendosi nella stampa di queste vite, per le cause manife-
state con opportuni avvisi nel corso della loro pubblicazione, im-
piegati intorno a cinque anni (dal 1832 al 1837), ne è accaduto
che in codesto tempo sono venuti a luce non pochi scritti che han
dato ottimi schiarimenti rispetto ad alcuni artefici di cui per esser
già stampata la vita nella presente edizione, non potevansi più arric-
chire le relative note delle nuove erudizioni da quelli prodotte;
ond'io mi determinai a raccogliere dai medesimi e mettere in serbo
le notizie di maggiore importanza, per darle poi tutte unite nella se-
guente Appendice nella quale ho voluto inserire eziandio le correzioni
e le aggiunte delle sviste e delle omissioni da me stesso commesse
o per inscienza, o per dimenticanza, o per distrazione. Dei quali
errori, e degli altri parecchi di che non mi sono per anche avvedu-
to, spero di essere benignamente scusato dai gentili e discreti animi,
sul riflesso che in materia sì vasta e confusa era ben difficile il
non pagare qualche tributo all'umana fralezza: molto più che Uo-
mini di maggior capacità e sapere di me han dovuto fare altrettanto.
Monsig. Gio. Bottari in una lettera al Mariette, che leggesi nel To-
mo V delle Pittoriche, diceva: « Le persone che scrivono delle tre
» Belle Arti pare che abbiano addosso qualche maledizione, poichè
« tutte han preso e prendono sbagli incredibili. Lo dico per prova
« io stesso, che ho fatto errore in cose che sapeva bene come il
« mio nome. » Ed il Vasari nella vita di Marcantonio (pag. 690
col 2) allorchè difende Enea Vico per alcuni errori sfuggitigli
ne' suoi scritti, fa copertamente la scusa dei proprii. Confesso io
pertanto d'avere impiegato nella redazione delle note di questa
edizione, specialmente da quelle di Luca della Robbia fino
al compimento dell'opera (le quali per la morte del primo

compilatore Giuseppe Montani rimasero intieramente a mio carico) tutta la diligenza di che sono capace; ma nel tempo stesso protesto di non aver mai avuto la prosunzione di credermi idoneo a tal fatica, conoscendomi troppo debole d'ingegno e scarso di mezzi per soddisfare all'uopo. Onde pregai e ripregai prima d'assumerne l'incarico, che fosse tale impresa affidata a più abile soggetto, contento di restare, se pur volevasi, collaboratore come lo era in principio. Ma la ripugnanza di molti valentissimi letterati ad impegnarsi in tale spinoso lavoro che promette poca gloria qualora bene riesca, e d'altra parte espone al biasimo, alle invettive, ed alle derisioni d'un infinità d'indiscreti e vani censori per ogni mancanza, sbaglio o diversità d'opinione, quest'altrui ripugnanza, io dico, ha fatto sì che di collaboratore divenissi compilator principale: e questo certamente con isvantaggio dell'opera e niuna soddisfazione dei lettori. Del rimanente se dietro i replicati inviti fatti nei pubblici fogli e negli avvisi distribuiti agli associati, tutti gli eruditi si fossero compiaciuti di somministrarmi le notizie di che venivano richiesti, le note di questa edizione sarebbero state più complete, e le presenti aggiunte più numerose: ma pochissimi sono venuti in mio soccorso, e questi sono stati sempre con espressione di gratitudine da me citati nell'occasione di giovarmi dei loro lumi.

GIOVANNI MASSELLI

APPENDICE

ALLE ANNOTAZIONI

DELLE VITE DEGLI ARTEFICI

INTRODUZIONE

Pag. 42 Col. 2

Verso 3. *Dopo le parole* » ed Ausse creato di Ruggieri che fece ai Portinari in S. M. Nuova di Firenze un quadro piccolo il quale è oggi presso il Duca Cosimo» *va posta la nota seguente:* — Questo quadro sussiste in ottimo stato di conservazione nella pubblica Galleria di Firenze e segnatamente nella Scuola Fiamminga. Nel catalogo di essa Galleria trovasi il detto quadro indicato quale opera di GIOVANNI EMMELINK DI BRUGES perchè tale è il vero cognome di quest'*Ausse* (storpiatura di HANS, che in fiammingo vuol dir GIOVANNI) DA BRUGGIA, il quale nacque a Damme città distante poco più d'una lega da Bruges.

53 » I

In fine di questa nota si aggiunga quel che segue.
Tra i Musaici anteriori al tempo di Giotto, i più belli che si conoscano sono quelli fatti in Sicilia, cioè a Palermo e a Monreale.

VITA DI CIMABUE

» 92 » I

Aggiunta alla Nota 15. — Il Prof. Cav. Sebastiano Ciampi ha trovato documenti dai quali apparisce Giunta essere oriundo di Pistoia ove dipingeva nel 1202; onde s' ei fu chiamato Pisano, ciò avvenne pel domicilio preso, per le opere fatte e per la cittadinanza ottenuta in Pisa posteriormente.

VITA DI ARNOLFO DI LAPO

» 100 » 2

Nota 51. *Correzione.* — L' autore dei primi due tomi della *Firenze antica e moderna* non è il Canonico Moreni, come ivi è detto, ma bensì l'Ab: Vincenzio Follini Bibliotecario della Magliabechiana.

» ivi » —

Nota 52. — *Avendo la fabbrica delle Stinche subìto in questi ultimi anni una total variazione, ove in questa nota è detto:* » Nel vestibulo delle Stinche » *convien leggere:* » Nella fabbrica ov'erano le antiche carceri delle Stinche».

VITA DI NICCOLA E GIOVANNI PISANI

» 100 » —

Dopo l' intitolazione di questa vita va apposta la seguente nota — Questi due artefici sono dal Vasari, nel titolo della Vita, chiamati *Pittori*, ma ciò è sbaglio perchè furono *Scultori*.

» 102 » I

Verso 13. *Dopo le parole* » ma ivi tutta Italia » *converrebbe apporvi la seguente nota* (13 *bis*) — In Sicilia però si faceva assai meglio; e se il Vasari avesse veduto i musaici di Monreale avrebbe convenuto che sino a Giotto non si fece meglio *in Toscana.* (*Postilla ms. del Cav. Tom. Puccini*)

» 104 » 2

Verso 21. ec. *Ove dice.* » Dopo fece il battesimo piccolo di S.

| | | Giovanni, dove sono alcune storie di mezzo rilievo della vita del Santo „ *si aggiunga la seguente nota* (33 *bis*) „ Anche il Richa, ed altri dicono che i bassirilievi intorno al fonte battesimale sono di Gio: Pisano; ma il primo riferisce anche le iscrizioni, da lui fedelmente copiate, in una delle quali leggesi l'anno 1371. Ciò basta perchè si sappia che il detto fonte fu costruito 51 anno dopo la morte di Gio: Pisano. — |

Pag. 106 — Col. I

Nota 3. *Verso* 5. *e* 6. *Ove dice* „ perciò che ricavasi da due bandi dell'opera di S. Iacopo di Pistoja „ *si corregga cosl.* „ per ciò che ricavasi dal libro di bandi nell'Archivio di S. Iacopo in Pistoja dal 1296. al 1411. „

„ ivi — „ I

Aggiunta da farsi alla nota 4.

„ La storia di questo insigne monumento il quale contribuì a far risorgere l'arte della Scultura, si ha nella seguente iscrizione dettata dal ch. Prof. Cav. Sebastiano Ciampi, ed inserita nello stesso Sarcofago quando, nel 1810, fu aperto e trasportato dentro l'antico Camposanto Pisano.

AD PERPETUAM REI MEMORIAM

Beatrix Comes uxor Bonifacii Comitis et Mathildis Comitis mater in hoc sarcophago recondita est. Obiit Pisis XIV Kal. Maii An. a Xto. nato MLXXVI.

Hic autem Sarcophagus annos ultra ducentos jacuit prope externum parietem templi S. Mariæ Majoris. Tandem de gradibus circum extruendis Burgundione Tadi ædile cogitante An. M. CCC. III., ceteris qui circa templum erant Sarcophagis in sepulcretum illatis, hic unus ad declarandam fæminæ pientissimæ dignitatem, et in Pisanam Ecclesiam merita ejus infra Templi abitum est sepositus, donec rursus efferretur, locareturque in sublimi, addito epitaphio, in ea Templi facie exteriori quæ prope absida spectat in meridiem, non procul a porta ædis cui turris campanaria ex adverso est.

Ne monumentum anagalyphi operis vetustissimi præstantissimique vexaretur, neve inclementia tempestatum abraderetur sub dio, Martius Venturini Galliani ædilis, Carolus Lasinius Coemeterii curator tum pietati erga cineres feminæ benemerentissimæ, tum artis graphycæ utilitati consulentes in sedem hanc artium graphycarum, et pinacothecam imaginum virorum ingenio doctrinaque memorabilium advehendum curarunt VI. id. Februarii an. a Xto. nato MDCCCX. Napoleone M. pio. felici. imperante, Elisa sorore Augusta Principe Lucensium, Plumbinensium, Magna Duce Etruriæ, Ioanne Ruschi Pisis Demarcho; Raynerio Alliata Archiepiscopo.

Quae autem, reserato Sarcophago, cum cineribus reperta sunt (Scilicet fragmenta sceptri lignei; globuli quatuor, quorum alter eburneus, ceteri vero plumbei; nummi itidem quatuor aenei) cuncta colligimus et in capsula cupressina Sarcophago inclusa deposuimus, adstantibus Martio Venturini Galliani Templi Ædile, Carolo Lasinio Coemeterii Curatore, Ioanne Ruschi Demarcho, Georgio Viani, Raynerio Zucchelli presbytero: quibus et ego Sebastianus Ciampi presbyter pistoriensis, literarum græcarum Professor in Accademia pisana præsens adfui, et hæc ad perpetuam rei memoriam scripsi et scripta tradidi, ut Sarcophago ad fidem eorum quæ gesta sunt inferrentur, testibus, qui superius declarati fuerunt.

„ 108 — „ I

Nota 27. *In fine della nota si aggiunga:* È stato di recente pubblicata una pregevole opera col titolo: „ *Le Sculture di Nic-* „ *colò e Giovanni da Pisa e di Arnolfo di Lapo che ornano la* „ *Fontana di Perugia, disegnate ed incise da Silvestro Massari* „ *e descritte da Gio. Battista Vermiglioli.* Perugia 1834. Tipo- „ grafia Baduel. Presso Vinc. Bartelli.

VITA DI MARGARITONE

<table>
<tr><td>Pag. 116</td><td>Col. I</td><td>

Nota 6 — *Si aggiunga* — Nel convento dei PP. Cappuccini fuori di Sinigaglia, evvi un'immagine di S. Francesco stante con cappuccio in capo, e la mano destra mossa verso il costato per mostrare la piaga. Ai piedi del Santo è scritto: MARGARITONIS DEVOTIO ME FEC.

</td></tr>
<tr><td>„ Ivi</td><td>„ I</td><td>

Nota 8. — *Ove dice* „ Capitolo „ *leggasi* „ Cappella del Noviziato. „

</td></tr>
</table>

VITA DI GIOTTO

<table>
<tr><td>„ 117</td><td>„ I</td><td>

Verso ultimo. — *Dopo le parole* „ Voglia quasi mettersi in fuga „ *dee aggiungersi la seguente annotazione che secondo l' ordine numerico sarebbe la* (*12 bis*) = Nella collezione di pitture antiche dell' Accademia delle Belle Arti di Firenze, si conserva un' Annunziata di Giotto, tavola alta nella maggior sommità B. 3 2/3 larga B. I 3/4 colle figure grandi la metà del vero, proveniente dal Monastero della Badia fiorentina. Questa pittura corrisponde alla descrizione or fatta dal Vasari; onde non sarebbe strano il supporre, che questa sia una replica ordinata allo stesso Giotto da alcuno di que' Monaci cui piacendo assai quella dipinta in chiesa abbia bramato averne una simile, ma in più piccola dimensione, nella propria cella.

</td></tr>
<tr><td>„ 126</td><td>„ 2</td><td>

Nota 21. — *Aggiungasi* = Nel 1772, cioè un anno dopo l' incendio della chiesa del Carmine, il Patch pubblicò sei storie di quella cappella e cinque teste lucidate sopra alcuni pezzi d' intonaco rimasti illesi e da lui acquistati. È però da avvertire che le stampe delle storie son fatte sopra disegni ricavati prima dell' incendio da mano così inesperta che niuna idea offrono dello stile dell' autore e del carattere delle figure. Le cinque teste perchè lucidate, non sono tanto scorrette. Unitamente alle suddette evvi la stampa del busto marmoreo di Giotto coll' iscrizione posta nel Duomo di Firenze, come narra il Vasari a pag. 125. col. 2.

</td></tr>
<tr><td>„ 127</td><td>„ 2</td><td>

Nota 42. — *Al verso* 16 *e* 17 *di questa nota ove dice* „ in parte da Lasinio padre, e incise quasi tutte da Lasinio figlio ec. „ *si dica:* „ in parte dal Lasinio figlio e incise quasi tutte dal Lasinio padre. Dopo alquanti anni il Lasinio figlio ne pubblicò una nuova edizione in sesto più piccolo con alcune tavole di aggiunta. „

</td></tr>
<tr><td>„ 128</td><td>„ 2</td><td>

Nota 52. — *A quanto dicesi in questa nota si sostituisca ciò che segue:* = Il della Valle e il Pignoria credettero che la cappella qui rammentata dal Vasari, fosse quella dedicata a S. Felice: ma errarono dice il Morelli (Nota 8, pag. 100 della notizia d' Anonimo ec.) perchè questa essendo stata eretta nel 1376 non potette esser dipinta da Giotto, morto 40 anni prima. L' opera di Giotto era la Passione di G. C. dipinta a fresco nel Capitolo, alla quale nei tempi posteriori fu dato di bianco. La cappella di S. Felice è dipinta da Iacopo Avanzi e dall' Aldigieri. Il conte Seroux d' Agincourt ne dette incisa una porzione nella sua opera, producendola qual pittura di Giotto, perchè così credevasi avanti la pubblicazione della *Notizia* ec. commentata dal Morelli.

</td></tr>
<tr><td>„ ivi</td><td>„ 2</td><td>

Nota 54. — *Si fa menzione in questa nota di due tavole di Giotto fatte per Bologna: una nella sagrestia di S. M. degli Angeli, un' altra nella chiesa di S. Antonio. Ciò è un equivoco perchè la tavola è una sola la quale stette in ambedue le chiese. Ai nostri giorni è stata divisa: la porzione principale vedesi ora*

</td></tr>
</table>

a Milano nella Pinacoteca di Brera, ed è quella stessa citata in fine della nota 79 a pag. 129 (ove dee correggersi un altro errore avvertito più sotto); e il rimanente, cioè i quattro santi che stavano lateralmente alla Madonna, e cinque testine, si conservano nella Pinacoteca di Bologna. (V. G. Giordani, Catalogo de' quadri della Pinacoteca di Bologna N. 102.)

Pag. 129 Col. I

Nota 70. — In fine di questa nota aggiungasi, ⊐ Un quadro rappresentante la stessa storia, e creduto quello rubato in Ognissanti, fu acquistato nel 1833 dal March. Cultipieri a Roma. Ma sussistono anche altrove alcune tavoline di stil Giottesco col medesimo soggetto, e credesi dai possessori, che abbiano la stessa provenienza.

» ivi » 2

Nota 78. — Alla fine di questa nota si aggiunga quanto segue. ⊐ Ma ogni incertezza rispetto al tempo in che furon eseguite coteste pitture, è tolta dalla Notizia d'Anonimo pubblicata dal Morelli in Bassano nel 1800. Ivi a pag. 23 si legge: La Cappella dell'Arena fu dipinta da Giotto fiorentino l'anno 1303 instituita da M. Enrico Scrovegni Cavalier. Alle quali parole il Morelli a pag. 146 fa seguitare una nota così concepita. « Fu e-
» retta la chiesiuola nel 1303, di che ne fa fede l'iscrizione pres-
» so lo Scardeone (p. 333); e Giotto vi dipingeva nel 1306. Ciò
» si raccoglie dal sapersi, per testimonianza di Benvenuto da
» Imola, che Dante si trovò a Padova con Giotto mentre faceva
» queste pitture (Murator. Antic. Ital. T. I. p. 1185); e si ha
» poi certa notizia che Dante era quivi l'anno suddetto 1306
» (Novelle Letter. Fior. 1748 col. 361) ». Questa Cappella degli Scrovegni ha avuto adesso un valente illustratore nella persona del sig. Pietro Estense Selvatico, il quale nel 1836 pubblicò in Padova coi tipi della Minerva un importante libro, pregevole eziandio per nitidezza tipografica e pel corredo di 20 tavole, lavoro dello stesso autore.

» ivi » 2

Nota 79 — Ove dicesi « Nell'Imolese ». Correggasi « in Bologna ».

VITA D'AGOSTINO E D'ANGIOLO SANESI

» 135 » 2

Nota 26. — Aggiungasi in fine, ⊐ Agostino ed Agnolo furono gli architetti del Castello alla Porta di Galliera della stessa città. Ciò pure è confermato dal mentovato MS. Lamo.

VITA DI STEFANO E D'UGOLINO

» 139 » 2

Nota 19. A ciò che dicesi in questa nota si sostituisca quanto appresso. ⊐ La tavola d'Ugolino fatta per l'altar maggiore ec. che il Bottari credette smarrita, e che il Della Valle ritrovò nel dormentorio del convento, fu venduta sul principio del presente secolo ad un Inglese per pochi scudi (Da un MS. del cav. T. Puccini).

VITA D'ANDREA PISANO

» 144 » I

Verso 19. — Dopo le parole. « L'Architettura dunque di questo tempio che è tondo ec. ». Si aggiunga la seguente nota. ⊐ (21 bis) Il Battistero di S. Giovanni di Pistoia, che il Vasari dice esser tondo, è ottagono.

VITA DI BUFFALMACCO

» 147 » I

Verso 9. — Al nome di Calandrino conviene aggiungere la seguente nota che sarebbe (I bis) ⊐ Il vero nome di Calandrino

fu Nozzo, cioè Giovannozzo di Perino. Il Manni lo trovò nominato in uno strumento rogato da ser Grimaldo di ser Compagno notajo, come testimone: *Teste Nozzo vocato Calandrino pictore quondam Perini populi S. Laurentii. (Bottari)*

VITA DI AMBROGIO LORENZETTI

Pag. 156 Col. I

Nota 15. — *Ove dice « e gli fu fatto da' suoi cittadini quest' elogio » leggasi*: « Nella prima edizione termina il Vasari la presente vita con queste parole: « Et i suoi cittadini per l'onore ch'
» egli nell'una, et nell'altra scienza aveva fatto alla patria, della
» morte di lui infinitamente et per molto tempo si dolsero, come
» si vede per la inscrizione ch'essi gli fecero, cioè.

VITA DI SIMONE MEMMI

„ 163 „ 2

Nota 44. — *Alle ragioni esposte in questa nota per mostrare l'impossibilità che il Memmi morisse nel* 1344, *si aggiunga.*
= Dal testamento del Guidalotti, fondatore del Cappellone degli Spagnuoli, fatto nel 1355, si raccoglie che in detto tempo non era per anche finita da Simon Memmi la pittura del medesimo (V. Mecatti. Notizie storiche sul Cappellone degli Spagnuoli Firenze 1737).

VITA DI TADDEO GADDI

„ 168 „ 2

Nota 39. *In fine si aggiunga.* = In conferma di ciò il Baron di Rumohr trovò nell'Archivio dell'Opera del Duomo, che Taddeo il 20 Agosto 1367. assisteva ad un consiglio ivi tenuto per conto della fabbrica. — V. Antologia di Firenze T. III. pag. 127.

VITA DI TOMMASO DETTO GIOTTINO

„ 178 „ I

Nota 20. *La nota* 20 *va abolita e deesi sostituire la seguente* — Michelino scolaro di Giottino non va confuso con Michele o Michelino da Milano, scolaro di Angiolo Gaddi, di cui si citano alcune opere nella *Notizia d'anonimo* pubblicata dal Morelli, e di cui è stato fatto parola a pag. 129. nota 79.

VITA DI ANGIOLO GADDI

„ 182 „ I

Nota 12. *Aggiungasi in fine di questa nota che:* — In tale occasione fu pubblicato un opuscolo col titolo: *Delle Pitture che adornano la cappella del Sacro Cingolo di M. Vergine della Cattedrale di Prato: Breve notizia.* Prato 1831 pei fratelli Giachetti. — L'autore di quest'opuscolo è il dotto Can. Ferd. Baldanzi di detta città. »

„ ivi „ I

Nota 19. *In fine di questa nota si aggiunga.* — Ma il P. Pungileoni assicura che in Ferrara sussiste nella chiesa di S. Bernardino un quadro bislungo rappresentante la Madonna colle mani incrocicchiate, e G. Bambino giacente in terra, coll'iscrizione *Antonius de Ferraria* 1439. e che nella sagrestia di detta chiesa sussistono altri dodici quadretti dello stesso pittore.

„ ivi „ 2

Nota. 24. *La presente nota va compendiata così:* — Si è parlato di lui per incidenza nella Vita di Giotto, pag. 129 nota 79. — *Il restante non ha più luogo stante la correzione proposta poco sopra per la pag. 178 nota* 20 *della vita di Giottino.*

VITA DI SPINELLO ARETINO

Pag. 196 Col. I *Nota* 4. — *Si è ivi detto che quelle pitture perirono poi del tutto colla chiesa. Si corregga così:* La maggior parte delle pitture perirono colla chiesa, ma una porzione si è conservata, e resta in una stanza della fonderia e farmacia dei Frati di S. M. Novella, nell' ingrandimento della quale venne incorporata una parte di detta chiesa. —

» 197 » 2 *Nota* 44. — *Aggiungasi:* La caduta degli Angeli ribelli fu incisa nel 1821. da Carlo Lasinio; e forma la Tavola xxvi delle Pitture a fresco pubblicate da Niccolò Pagni in Firenze.

VITA DI DON LORENZO

» 203 » 2 *Nota* 16. *Dopo la detta nota si aggiunga* — È dunque certo che qui è corso uno dei soliti errori di stampa, e che il Vasari scrisse 1415.

VITA DI JACOPO DELLA QUERCIA

» 214 » I *In principio deesi apporre la seguente annotazione.* — La nuova opera, *Sculture delle Porte di S. Petronio in Bologna pubblicate da Gius. Guizzardi con illustrazioni del March. Virgilio Davla. Bologna* 1834, ha messo in luce varj documenti, dai quali abbiamo estratto le seguenti particolarità relative a Jacopo della Quercia, ignorate o conosciute inesattamente dal Vasari.

» ivi » I *Verso 3.* — *Dopo le parole:* » luogo del contado di Siena » *si ponga la seguente annotazione* — Jacopo nacque nel 1371 alla *Querce-grossa*, castello ora diruto, poche miglia distante da Siena. Credesi che il padre suo maestro Piero d'Agnolo (non di Filippo) fosse scultore, e che istruisse nei principj dell' arte il proprio figlio, il quale poi studiò, o sotto maestro Goro, come opina il Baldinucci, o sotto un certo Luca di Giovanni da Siena, secondo le ragionevoli congetture del march. Davia.

» ivi » I *Verso 23. Dopo la parola* » invenzione » *si ponga in nota ciò che segue:* — Giovanni d'Azzo Ubaldini morì nel 1390. Se dunque allora Jacopo aveva 19 anni, sta bene ciò che abbiamo asserito di sopra rispetto all' anno di sua nascita.

» 215 » I *Verso 15. Dopo le parole* » di quella chiesa » *si noti che:* *(5 bis)* Jacopo della Quercia fu chiamato a Bologna nel 1425 dall'Arcivescovo d' Arli, allora Legato di Bologna. Non venne dunque in detta città subito dopo il concorso delle porte di S. Giovanni, nè godette il favore di Gio. Bentivoglio ch' era rimasto ucciso nel 1402; verso il quale anno appunto accadde in Firenze il memorabil concorso. Il contratto primo d'allogazione del lavoro della porta di mezzo di S. Petronio è in data del 28 Marzo 1425. Il prezzo convenuto pel solo magistero del lavoro fu di 3600 fiorini d' oro. Le figure peraltro vi furono scolpite verso il 1430, vale a dire 11 anni dopo la Fonte Gaja di Siena.

» 216 » I *Verso 27.* — *Dopo le parole* » Operaio del Duomo » *vuolsi apporre la seguente nota:* — (15 bis) La carica d' Operajo gli fu conferita nel 1435, dopo il qual anno fu da lui trascurato il lavoro di Bologna, il quale rimase imperfetto.

» 217 » I *Nota* 8. — *Dopo la parola* » Lapide » *aggiungasi :* — Nelle quali è segnato l'anno 1416.

» ivi » 2 *Nota* 13. *A questa nota si aggiunga in fine quanto segue.* — Il Vasari e il Malevolti dicono che Jacopo in questo lavoro impiegò dodici anni; ma da varj riscontri sembra che fosse realmente incominciato nel 1512, e compito nel 1519.

Pag.	217	Col. 2	

Nota 14. —*Alla detta nota si aggiunga:* — Due almeno di deſte storie pel battesimo furono da Jacopo gettate di bronzo in una di quelle gite, che durante il lavoro di Bologna egli faceva a Siena; e intanto Cino di Bartolo e altri due lavoranti conducevano a fine le opere di minore importanza della porta di S. Petronio.

| " | ivi | " 2 |

Nota 17. — *Dopo le parole* " Ma quanto all' anno della sua morte " *si sostituisca ciò che segue al resto della nota che non dee aver più luogo* — è ora,noto che questo fu il 1438, verso il mese di Novembre, essendo egli in età di anni 67. Se la carica d' operaio l' ottenne al principio del 1435 poco mancava a compiere i tre anni di tale impiego, come ha detto il Vasari.

| " | ivi | " 2 |

Nota 18. *In fine, alle parole* " che probabilmente non visse oltre il 1424 " *si sostituiscano le seguenti* " che morì dopo tre anni che quegli venne al mondo. "

VITA DI DELLO

| " | 222 | " I |

Nota 5. *L' avvertenza contenuta nei primi dieci versi di questa nota non ha più luogo, perchè l' errore corso nella nota 27. della Vita d' Agnolo Gaddi è stato tolto, essendosi ristampata la pagina che lo conteneva.*

VITA DI LUCA DELLA ROBBIA

| " | 228 | " 2 |

Nota 11. *Al quinto verso di questa nota dopo le parole,* « Sculture moderne » *aggiungasi* = della pubblica Galleria di Firenze. =

| " | 229 | " I |

Nota 27. — *Aggiungasi in fine di questa nota che:* = L'Orsini nella Guida di Perugia fa menzione d'un Presepio ivi dipinto a chiaroscuro a modo di bassorilievo. =

VITA DI PARRI SPINELLI

| " | 249 | " I |

Nota 8. *Alla fine di questa nota si aggiunga.* = Questa pittura vedesi oggi a un altare a piè della Chiesa la quale non più vien detta di S. Cristofano ma bensì di S. Orsola ".

VITA DI DONATELLO

| " | 276 | " I |

Verso 6. — *Dopo le parole* « una sepoltura di marmo " *va posta la seguente nota che nell' ordine numerico sarebbe la* (59 *bis*). = La bellissima sepoltura nella Pieve di Montepulciano fu scomposta nel rifabbricare la Chiesa, e molti pezzi si sono smarriti. Quelli rimasti sono ora collocati in varie parti della chiesa medesima. I principali sono: la statua giacente del morto, posta allato alla porta maggiore, a mano destra entrando; porzione del fregio dell' imbasamento, formaate adesso il grado dell' altar maggiore, due storie delle fiancate della cassa, la quale è perduta, incastrate nei primi due pilaſtri della Chiesa; la figura d' alto rilievo dell' Eterno Padre addossata al muro laterale presso l' altar maggiore unitamente alle due figure d' angeli aventi il candelabro in braccio; e finalmente due capitelli di pilastri posti all' esterno della facciata sopra le porte laterali.

| " | 278 | " 2 |

Verso 9. — *Dopo le parole* « che sia stato modernamente ". *Vorremmo aggiungere la seguente annotazione.* = (96) Leggesi nella vita di Baccio Bandinelli, a pag. 779 col. 2. che Leonardo da Vinci propose al Bandinelli giovinetto lo studio delle opere di Donatello lodandogliele grandemente. E il Vasari nel Proemio alla seconda parte di queste vite ci ha confessato

Pag.	279	Col. 2	

d'avere avuto in animo di porlo tra gli artefici della parte terza; tanto le opere di lui sembravangli'superiori al secolo in che egli visse.

Nota 27. Si aggiunga in fine di questa nota quanto segue. = Il suddetto Giovanni Rosso è probabilmente anche l'autore del bel Mausoleo de' Brenzoni in S. Fermo Maggiore di Verona, secondo l'iscrizione scoperta.

» 282 » 1

Nota 89. Si aggiunga = Ma se ciò seguì, non potette esser che in una malattia sofferta da Donatello almeno 20. anni prima, poichè il Brunelleschi morì nel 1446.

VITA DI GIULIANO DA MAIANO

» 294 » 1

Nota 9. — Si aggiunga in fine = Il disegno di questo bel monumento vedesi alla Tav. LIII. della grande opera del conte Seroux d'Agincourt.

VITA DI PIERO DELLA FRANCESCA

» 297 » 1

Nota 4. — Giustizia vuole che a questa nota si aggiungano le seguenti parole: = Piuttosto che le ragioni addotte dal P. Della Valle, potrebbe esser citata in difesa di fra Luca la dichiarazione fatta da lui stesso in una lettera dedicatoria a Guidobaldo d'Urbino. « La Perspectiva, egli scrive se ben si guarda, senza » dubbio nulla sarebbe, se questa (la Geometria) non le si acco- » modasse. Come appieno dimostra el monarca ali tempi nostri » de la pittura Pietro di Franceschi nostro contemporaneo, e as- » siduo de la excelenza V. D. casa familiare, per un suo com- » pendioso trattato *de l'Arte pittorica, e de la lineal forza in* » *perspectiva* compose; e al presente in vostra degnissima biblio- » teca ec. ». (V. Pacciolo, Summa de Arithmetica, Geometria, ec. *Venetiis* 1523. *II. ediz.).* Se il Paccioli con queste parole non dice d'avere attinto dalla opera di Piero, confessa nondimeno, che questi era stato peritissimo in tal materia prima che egli, fra Luca, scrivesse. E come poteva dissimularlo a Guidobaldo, se già ne possedeva il manoscritto? Anche il P. Luigi Pungileoni nel Tomo LXII pag. 214. del *Giornale Arcadico* ha difeso il Paccioli con più validi argomenti che il Della Valle fatto non aveva, ed ha dimostrato che se il detto fra Luca si giovò degli scritti di Piero della Francesca e di Leonardo Pisano non mancò di confessarlo.

» 298 » 2

Nota 30. — In fine della detta nota si aggiunga: = Da un documento riferito dal P. Luigi Pungileoni pag. 75 dell'*Elogio Storico di Gio. Santi* padre di Raffaello, apparisce che Pier della Francesca nel 1469 non era cieco, perchè era andato ad Urbino a pigliar la commissione di dipingere una tavola per la Confraternita del Corpus Domini « la qual tavola (dice il medesimo P. Pungileoni) poi non fece per qualche motivo tuttora ignorato ». — È da credere che la sopravvenutagli cecità ne fosse appunto la causa.

» ivi » 2

Nota 31. Questa nota va rifatta nel seguente modo. = Secondo il calcolo desunto dalle epoche stabilite dal Vasari, Piero sarebbe morto nel 1484: ma pare che vi sia stato errore di stampa; e che debba posticiparsi di 10 ovvero 11 anni sì la cecità e sì la morte di esso, e porre la prima nel 1469 e la. seconda nel 1495. Infatti fra Luca Paccioli nel suo libro *Summa de Arithmetica, Geometria, Proportioni et Proportionalità* da lui impresso e riveduto nel 1494 parlando, a tergo della pag. 68, di Piero della Francesca, aggiunge: *a li dì nostri vivente.*

VITA DI FRA GIOVANNI ANGELICO DA FIESOLE

Pag. 304 Col. I *Nota 29.* — *In fine di questa nota si aggiunga* = e sono state intagliate in 16 tavole da Fran. Gio. Giacomo Romano, e pubblicate in Roma nel 1811. Fra i quadri del Palazzo Vaticano si trovano due tavoline del B. Angelico veramente preziose, contenenti storie della vita di S. Niccolò di Bari. Sono incise a contorni nelle Tavole VI e VII dell' opera del Guattani sui più celebri quadri dell' Appartamento Borgia del Vaticano. Roma 1820.

VITA DI LEON BATTISTA ALBERTI

,, 307 ,, 2 *Nota 9.* — *Dopo la parola* ,, Bottari ,, *si aggiunga:* = La Crusca peraltro spiega la voce TIRARE — *Corda, o altra cosa con cui si tira;* e in tal significato l' usò il Vasari in questo luogo ed altrove: veggasi p. es. il preambulo alla vita di Chimenti Camicia, della prima edizione, riferito nella presente a pag. 326 nota 8, e si troverà i Tirari nominati insieme colle Macchine, il che conferma la spiegazione data dalla Crusca.

.. ivi ,, 2 *Nota 13.* — *In fine di questa nota dopo le parole:* ,, d' Agincourt Tav. 41. ,, *si aggiunga:* = Del tempio di S. Francesco di Rimini sussiste una bella illustrazione nel libro intitolato: *Descrizione antiquario — architettonica dell' Arco di Augusto, del Ponte di Tiberio, e del Tempio Malatestiano di Rimino,* dell'Ab: Luigi Nardi. Rimino 1813. ,,

,, 308 ,, 2 *Nota 30. Si aggiunga in fine che* = Per disposizione testamentaria dell' ultimo rampollo della famiglia Alberti dee essere eretto al celebre Leon Battista un monumento marmoreo nella detta Chiesa di S. Croce; e nel 1836 ne è stata data la commissione al celebre scultore Lorenzo Bartolini.

VITA DI ANTONELLO DA MESSINA

,, 313 ,, I *Nota 3.* — *Si aggiunga in fine:* = Il nome di questo GIANES o HANS da Bruggia, diverso dal Van Eick, è Giovanni Emmelink, nativo di Damme, luogo distante circa una lega da Bruges. Si trovano sue opere, citate dal Descamps, colla data del 1479.

,, Ivi ,, 2 *Nota 5.* — *In fine di questa nota si aggiunga:* = Peraltro non si dee tacere che varii scrittori son di opinione che questa gita d' Antonello in Fiandra sia una favola. Tra questi sono da citare il Tambroni nell' opera di Cennino da lui pubblicata, e l' Ab. Pietro Zani nella sua Enciclopedia, Parte prima, Tomo secondo pag. 297.

VITA D' ALESSO BALDOVINETTI

,, 316 ,, 2 *Nota 16* — *Ove si riferiscono gli anni della nascita di Lorenzo il Magnifico e di Domenico Ghirlandajo sono stati posposti i millesimi, dovendo il 1451 segnar quella del Ghirlandajo, e il 1449 (o 1448 stile fiorentino) quella del Magnifico. Questa trasposizione peraltro, che or si rettifica in grazia della esattezza cronoiogica, non pregiudica alla dimostrazione dell' errore preso di mira in quella nota.*

VITA DI FRA FILIPPO LIPPI

,, 321 ,, I *Verso 11.* — *Dopo la parola* ,, Abate ,, *va posta la seguente nota* = *(34 bis).* Le tavole di Fra Filippo che erano in S.

Domenico di Perugia furono nel 1818 trasportate nelle stanze del Capitolo dell' annesso convento. Non sono esse delle migliori opere di questo pittore, e mal si giudicherebbe da quelle del suo valore nell' arte.

Pag. 321 Col. I *Verso* 13. — *Dopo le parole » di villa a Vincigliata » deesi aggiugner la seguente nota:* (34 *ter*) La tavola fatta per la chiesa di Vincigliata è ora in casa Alessandri in Borgo degli Albizzi: ma è stata segata in tre parti: quella di mezzo contenente S. Lorenzo con S. Cosimo e S. Damiano ai lati, e tre figure votive della famiglia Alessandri è stata ridotta di figura circolare per fare accompagnamento ad un tondo di Sandro Botticelli, già citato nella nota 20 della vita di questo pittore a pag. 389. Le altre due laterali contenente un santo ciascuna (forse S. Antonio e S. Benedetto) sono state riunite insieme, e fatto di esse un sol quadro.

» 323 » I *Nota* 26. *Aggiungasi infine di questa nota che:* — Le dette pitture nel 1835 sono state con singolar diligenza e perizia ripulite dalle muffe e dai sali che le avevano offuscate, dall'abile pittore Antonio Marini di Prato, e nell' anno stesso illustrate dal can. Ferd. Baldanzi con una Relazione impressa in detta città dai fratelli Giachetti. Quest' opuscolo corredato di cinque pregevoli stampe in rame, contiene importanti notizie intorno a Fra Filippo, a Filippino suo figlio, ed a fra Diamante, non meno che intorno alle opere loro.

VITA DI ANDREA DEL CASTAGNO

» 331 » I *Nota* 24. — *Siccome il testo Vasariano, ove dà notizia della tavola in S. Lucia de' Bardi (ora detta S. Lucia dalle Rovinate) è assai ambiguo, e il lettore non saprebbe forse da quello con certezza decidere se la ricordata pittura sia d' Andrea o di Domenico, così è necessario aggiungere alla nota* 24 *il seguente schiarimento:* — Nello scalino del trono ove sta la Madonna, e precisamente dietro le gambe della figura del S. Gio. Battista leggesi il nome del pittore così scritto: OPUS DOMINICI DE VENETIIS.

VITA DI GENTILE DA FABRIANO E DI PISANELLO

» 332 » I *Verso* 41. *Dopo la parola » bella » si aggiunga la seguente annotazione* — (14 *bis*) L' autore di questa sepoltura de' Brenzoni è un Giovanni Rosso fiorentino come apparisce dal seguente distico latino ivi scolpito, stato di recente scoperto.
Quem genuit Russi Florentia Thusca Iohannis
 Istud sculpsit opus ingeniosa manus.
Vedasi la descriz. di Verona di G. B. da Persico pag. 327.

VITA DI BENOZZO GOZZOLI

» 338 » I *Nota* 3. *Si aggiunga:* » Nel 1837 è stata ingrandita la finestra che dà lume a questa cappella ed ora le pitture sono più visibili. In tale occasione sono state ripulite, e dove bisognava ristaurate, con incredibile diligenza e maestria dal pittore Antonio Marini. È necessario però non confondere i suoi ritocchi con altri già fatti antecedentemente, nOn si sa nè quando nè da chi, allorchè fu segata una porzione della parete, a sinistra entrando, e portata in avanti per comodo di fabbrica; imperocchè questi son fatti da pittor dozzinale.

VITA DI IACOPO, DI GIO., E DI GENTILE BELLINI

» 361 » 2 *Verso* 36. *Dopo le parole « Giacomo Marzone » aggiungasi la*

Pag. 3:
» 3:0
» ivi
» 381
» 388
» 389

seguente nota. — (32 *bis*). Dee leggersi Iacopo Morazzone. Di questo pittore parla di nuovo il Biografo nella vita di Vittore Scarpaccia.

VITA DI COSIMO ROSSELLI

Pag. 364 — Col. I

Nota 6. *Dopo la parola « Baldinucci » al primo verso si aggiunga:* —, e lo stesso Vasari nella vita d'Andrea del Sarto a pag. 568. col. 2. —

» ivi — » I

Nota 7. — *Si aggiunga in fine.* — Nondimeno un quadro di questo pittore rappresentante la Madonna col Divin Figlio, e S. Bernardo, proveniente dalla chiesa di S. Maria Maddalena (già dei Monaci di Cestello) fu spedita nel 1812 al Museo di Parigi, ove trovasi tuttavia.

» ivi — » 2

Nota 10. — *Si aggiunga in fine.* — Una stampa dell'intiera pittura vedesi nella Raccolta delle pitture a fresco di Masaccio, Ghirlandaio ec. pubblicata in Firenze da Niccolò Pagni. Essa è incisa da Carlo Lasinio, e forma la tavola VIII.

VITA DI DOMENICO GRILLANDAIO

» 381 — » 2

Nota 35. — *Dopo le parole « Scuola Toscana » aggiungasi* — Alcuni intelligenti peraltro non sono persuasi che sia opera di Domenico Grillandaio, e sarebbero più inclinati ad ascriverla a Fra Filippo Lippi.

VITA DI SANDRO BOTTICELLI

» 388 — » I

— *Nelle note alla vita di Sandro Botticelli fu omesso il seguente preambulo col quale il Vasari dà alla medesima cominciamento nell' edizione Torrentiniana.*

« Sforzasi la natura a molti dare la virtù, et in contrario gli mette la trascuràtaggine per rovescio, perchè non pensando al fine della vita loro ornano spesso lo spedale della loro morte, come con l'opre in vita ornarono il mondo. Questi nel colmo delle felicità loro sono dei beni della fortuna troppo carichi, e ne'bisogni ne son tanto digiuni, che gli aiuti umani da la bestialità del lor poco governo talmente si fuggono, che col fine della morte loro vituperano tutto l'onore, et la gloria della propria vita. Onde non sarebbe poca prudenzia ad ogni virtuoso, et particolarmente agli artefici nostri, quando la sorte gli concede i beni della fortuna, salvarne per la vecchiezza et per gli incomodi una parte, acciò il bisogno che ora ne nasce non lo percuota, come stranamente percosse Sandro Botticelli, che così si chiamò ordinariamente per la cagione che appresso vedremo ».

» ivi — » 2

Nota 2. — *In fine di detta nota si aggiunga:* = La tavola della Cappella Bardi qui citata rappresentava la Madonna, S. Gio. Battista e S. Giovanni Evangelista. Fu tolta di chiesa molti anni addietro e portata in casa dei Patroni; ma nel 1825 fu venduta a Fedele Acciaj negoziante di quadri, e questi la rivendè al re di Baviera. Essa era conservatissima.

VITA DI BENEDETTO DÁ MAJANO

» 393 — » 2

Nota 19. — *È sbaglio quanto vi si dice, perciò correggasi così:* = La statuetta della giustizia vedesi ancora sopra la porta della sala detta del consiglio, dalla parte interna.

VITA D' ANDREA MANTEGNA

Pag. 402 Col. 2

Nota 13. *Dopo le parole »* Opus Nicoletti *» aggiungasi:* = Relativamente poi a quell' *Urbano Prefetto* leggasi più sotto a pag. 432 la nota 22. »

VITA DEL PINTURICCHIO

„ 411 „ 1

Nota 20. *In fine di questa nota si aggiunga:* = Il racconto del Vasari relativo alla causa della morte del Pinturicchio è riconosciuto per favoloso dal Mariotti nelle *sue lettere Perugine,* e per tale dimostrato dal Ch. Prof. Vermiglioli nella opera da esso pubblicata in Perugia nel 1837, col titolo » *di Bernardino Pinturicchio pittore perugino de' secoli* XV *e* XVI *Memorie* ec. Opera alla quale rimandiamo i lettori, perchè vi troveranno parecchie utilissime osservazioni ed aggiunte sia intorno a questa vita del Pinturicchio, sia per quella di Pietro Perugino. »

VITA DI PIETRO PERUGINO

„ 424 „ 2

Nota 20. — *In fine di detta nota si aggiunga:* = Essa fu incisa nel 1787 assai ragionevolmente da Gio. Ottaviani.

„ 426 „ 1

Nota 44. *Ove dice: »* e nelle laterali la Madonna con S. Bernardo genuflesso *» si corregga e si compiti così: »* e nelle laterali, da una parte la Madonna stante con S. Bernardo genuflesso, e da un' altra S. Giovanni Evangelista in piedi e S. Benedetto inginocchiato. »

„ ivi „ 2

Nota 53. *Va aggiunto quanto appresso:* = Due lettere autografe di Pietro, recentemente trovate negli scavi fatti per liberar dall' umidità la parete su cui è dipinta la storia de' Magi, fanno conoscere che il prezzo di questa opera sarebbe stato di 200 fiorini, ma che Pietro, per la carità del natio loco sarebbesi contentato della metà da riscuotersi in tre anni in quattro rate di 25 ciascuna. Vedi un opuscolo del Ch: Cav. Gio. Batt. Vermiglioli impresso in Perugia col titolo *Due scritti autografi del pittore Pietro Vannucci da Castello della Pieve cognominato il Perugino, scoperti nella sua patria in Febbrajo dell' anno* 1825. Dicesi che la casuccia ricordata di sopra gli fosse conceduta per saldo dell' ultima rata.

„ 427 „ 1

Nota 57. *Si aggiunga in fine la seguente notizia, che non potemmo inserire quando furono stampate le annotazioni alla* vita del Perugino, *perchè le opere di che si discorre non erano venute alla luce.* = Chi brama ulteriori notizie intorno alla vita e alle pitture del Perugino legga le due seguenti opere pubblicate di recente:

I. *Della Vita e delle Opere di Pietro Vannucci da Castello della Pieve cognominato il Perugino, Commentario Storico del Prof. Antonio Mezzanotte.* Perugia 1836 per Vincenzio Bartelli.

II. *Di Bernardino Pinturicchio Memorie e Documenti raccolti e pubblicati dal Prof. Gio. Batista Vermiglioli, e con documenti ed illustrazioni anche della Vita e di qualche opera di Pietro Perugino onde emendare i biografi suoi, e alle omissioni loro notevolmente supplire.* Perugia 1837. Tip. Baduel da V. Bartelli.

„ ivi „ 2

Nota 69. *I primi due versi di questa nota, contenendo un errore, debbono essere cambiati così:* = Orazio detto anch' esso Orazio di Paris Alfani, fu tra gli scolari di Pietro, ec.

VITA DI LUCA SIGNORELLI

Pag. 439 Col. 2 *Nota* 14. *In fine di questa nota si avverta che* = Di detta tavola della Comunione la quale porta la data del 1512, è la stampa nell' Etruria Pittrice sotto numero XXXII.

VITA DI GIORGIONE

» 458 » I *Nota* 7. *verso* 9. *Dopo il millesimo e prima di chiudere la parentesi aggiungasi:* « Ed è citato dal Ridolfi a p. 81. dell'opera *Le Maraviglie dell'Arte*, ediz. di Ven. 1648, come posseduto allora da Paolo del Sera gentiluomo fiorentino. Una stampa di esso quadro è inserita nella *Galleria dell' I. e R. Palazzo Pitti* che si va ora pubblicando in Firenze a spese di Luigi Bardi R. Calcografo ».

» 459 » I *Nota* 16. *Si aggiunga in fine che* — L'Ab. Zani adduce alcune plausibili ragioni per credere che Giorgione morisse prima del 1500. Il nominato Pietro Luzzo o Lucci da Feltre, è creduto che sia lo stesso pittore conosciuto sotto il nome di *Morto da Feltro.*

VITA DI FRA BARTOLOMMEO DELLA PORTA

» 477 » 2 *Verso* 31. *Dopo la parola* « beati » *si aggiunga la seguente nota* (8 *bis*) = La sintassi non regolare di questo periodo, fece pigliare un grosso farfallone a Mons. Bottari ed agli altri che lo seguitarono, nel leggere questo passo il quale vuol dire: *che il Ritratto di Fra Gio. da Fiesole, di cui il Vasari ha scritto la vita, è nella parte dei beati;* poichè la pittura, rappresentando il Giudizio universale, contiene, come si è letto di sopra (al principio della pagina) le figure che vanno all'Inferno, e quelle che si salvano; e fra queste eravi il detto Fra Giovanni. Ora il Bottari credette che questa vita di Fra Bartolommeo fosse scritta da Don Silvano Razzi monaco camaldolense (che veramente qualche aiuto prestò al Vasari nel compilar queste vite, ma non gliele compilò scrisse di pianta, come alcuni con troppa leggerezza avrebbero sospettato) perchè esso Don Silvano pubblicò le vite de'Santi e Beati fiorentini; ma ciò che rende lo sbaglio meno scusabile è che fra le vite scritte dal detto monaco, non vi è neppure un verso allusivo alla vita di Fra Giovanni da Fiesole. Dicemmo sopra che tra le figure dei beati *vi era* quella di Fra Giovanni; e dicemmo *vi era* perchè oggi non vi sono più nè quelle dei beati nè quelle dei reprobi, essendo la parte inferiore della pittura andata male affatto. Coloro che erano vecchi quando io era giovinetto si ricordavano d'averla veduta in migliore stato, e da conoscere le mosse delle figure, l'insieme della composizione e qualche particolare. Ora non resta che la parte superiore.

» 480 » I *Verso* 35. *Il numero di richiamo per la nota* (40) *che per errore è dopo le parole* « Cleofas e Luca» *dee esser posto nel verso susseguente dopo le parole* « Niccolò della Magna ».

» 481 » I *Nota* 8.— *Ove dice* « le storie fiorentine del Varchi dalla pag. 18. alla 87. » *si legga* = le storie fiorentine di Iacopo Nardi Libro II.

» 482 » I *Nota* 35. *In fine di questa nota si aggiunga:* = E una porzione di quelli che erano presso suor Plautilla fu acquistata dal Cav. Niccolò Gaburri, e successivamente dal sig. Guglielmo Kent che la portò in Inghilterra.

VITA DI MARIOTTO ALBERTINELLI.

Pag. 486 Col. 2

Nota 22. A quanto leggesi in questa nota si sostituisca ciò che segue = Il deposto di Croce dalla famiglia Doni venne in possesso di S. E. il March. Manfredini; e nella sua bella collezione a Rovigo passava per opera d'Andrea del Sarto, essendo, specialmente negli ignudi, dipinto affatto sullo stile di quel Maestro. (*Nota ms. del fu Cav. Tommaso Puccini Direttore della Galleria di Firenze*) = È noto che il Marchese Manfredini lasciò per testamento i suoi quadri al Seminario Patriarcale di Venezia.

VITA DI RAFFAELLO D'URBINO.

» 519 » 1

Nota 67. Infine di questa nota si aggiunga. — Le stesse pitture erano state ripulite anche dugento anni prima, allorchè Alessandro VII. fece dal 1656 al 1661, abbellire quella Chiesa. Tal notizia ebbe il P. L. Pungileoni dall'erudito Avvocato Carlo Fea.

» 521 » 1

Nota 112. In fine di questa nota si aggiunga. — Le Loggie Vaticane, colle pitture di Raffaello, sono state incise in trentuna tavola, la prima da Gio. Volpato e tutte le altre da Giovanni Ottaviani. L'opera è veramente magnifica.

» Ivi » 1

Nota 115. — *La detta nota è erronea e va cambiata colla seguente* — Da Luca il giovine, figlio d'Andrea della Robbia il quale era nipote del vecchio Luca celebre plasticatore.

» Ivi » 1

Nota 116. Dopo la parola « sanese » aggiungasi = Ed aveva nome Antonio di Neri Barili. Forse il Vasari per errore di memoria lo chiamò Giovanni: ma Giovanni Barile fu un mediocre pittor fiorentino che altro merito non ebbe fuori di quello d'essere stato il primo maestro d'Andrea del Sarto. V. *Lettere Sanesi* Tomo III. p. 324 e segg.

VITA DI GUGLIELMO DA MARCILLA.

» 524 » 1

Verso 20. Dopo la parola « adorano » deesi aggiungere la seguente nota (6 bis) = Qui sono da correggere due inesattezze poichè le finestre sono due: in una è la Natività di Cristo, e in un' altra l'Adorazione dei Magi = Ambedue si conservano presso il nobil Sig. Corazza di Cortona, e sono in ottimo stato.

VITA DI DOMENICO PULIGO.

» 534 » 2

Nota 7. Si aggiunga in fine: = Di essa tavola trovasi la stampa nell'Etruria Pittrice al N. xxxv.

VITA DI VINCENZO DA S. GIMIGNANO
E DI TIMOTEO DA URBINO

» 538 » 1

Verso 41. Dopo le parole « del tempo suo » appongasi la seguente nota (5 bis). = Maestro Antonio Alberti da Ferrara, padre di Calliope, è quello stesso nominato sopra nella vita d'Angiolo Gaddi a pag. 181. col. I. e a pag. 182. nota 19.

In adempimento a quanto fu promesso a pag. 541. nota 23. si aggiungono adesso alcune notizie risguardanti Timoteo Vite estratte dall'Elogio Storico di Esso pubblicato dal P. Luigi Pungileoni. Urbino 1835. per Vinc. Guerrini.

» 539 » 1

Verso 31. Dopo le parole « preso moglie in Urbino » si ponga la seguente nota (13 bis) = Nel 1501 si ammogliò a Girolama

Pag.	539	Col. 2	

Spaccioli, la quale sopravvisse a lui 32 anni conservandosi in istato vedovile.

Verso 51. *Dopo il millesimo si aggiunga la nota* (21 *bis*) $=$ In un libro della Compagnia di S. Giuseppe, alla quale era ascritto, trovasi registrato che Timoteo morì a' 10 d'Ottobre 1523.

" ivi " 2

Verso ultimo. — *Dopo le parole* « suo figliuolo » *conviene apporre la nota* (21 *ter)* Timoteo lasciò morendo due figli: Gio. Maria (che il P. Pungileoni chiama Francesco Maria) il quale abbracciò lo stato ecclesiastico, e Pietro pittore di qualche abilità.

" 540 " 2

Nota 6. — *Si aggiunga in fine.* $=$ Ma la data del 1470 è confermata anche dal P. Pungileoni, il quale soltanto la modifica dicendo » intorno al 1470. »

" ivi " 2

Nota 10. — *Si aggiunga in fine.* $=$ Il prelodato'P. Pungileoni dice esser dipinta a tempera, ed ora custodirsi a Milano nella Pinacoteca di Brera.

" 541 " 1

Nota 13. — *Aggiungasi in fine.* $=$ Ma se Timoteo non dipinse il Cataletto, ei fece in detta chiesa dei Sanesi alcune pitture a fresco le quali furono distrutte nel 1775 allorchè fu abbellita la chiesa col disegno di Paolo Posi architetto sanese.

" ivi " 2

Nota 20. — *Aggiungasi in fine.* $=$ Forse erano dipinte a fresco.

" ivi " 2

Nota 23. — *A questa nota, rimasta inutile per le aggiunte già fatte nella presente appendice, si può sostituire la seguente.* $=$ Chiunque bramasse d'esser meglio informato intorno alla Vita e alle opere di Timoteo, ricorra all'Elogio storico che di lui compose il Padre Luigi Pungileoni; e dal quale sono state attinte le poche notizie sopra riferite; giacchè era impossibile fare estratto di tutte, essendo troppa copiosa l'erudizione di che è ricca sì questa come tutte le altre opere di tanto benemerito scrittore.

VITA DI BENEDETTO DA ROVEZZANO

" 547 " 1

Verso 47. — *Dopo le parole* « anni continui » *conviene aggiungere la seguente annotazione.* (6 *bis*) $=$ Poco sopra ha detto il Vasari che i Monaci di S. Salvi dettero a Benedetto la commissione di questo lavoro nel 1515. Qui è corso certamente errore; forse doveva leggersi nel 1505. In conferma di ciò è da avvertire, che nella *Relazione delle cose più cospicue della città di Firenze* di Francesco Albertini stampata nel 1510 si legge che allora Benedetto stava lavorando intorno ai bassirilievi della cassa di S. Gio. Gualberto.

VITA DI IACOPO E DI GENTILE BELLINI

" 560 " 1

Verso 22. — *Dopo le parole* « Non so che papa » *vorrebbesi aggiungere la seguente nota* (19 *bis)* Fu Alessandro III.

VITA DEL FATTORE E DI PELLEGRINO DA MODENA

" 566 " 2

Nota 22. *In principio di questa nota correggi le parole* « Valdugia nel Milanese » *dicendo* « Valduggia nel Novarese » *Ed in fine aggiungi quanto segue.* — Il P. Della Valle nella prefazione al Tomo X dell'Edizione di Siena, ed il Marchese Roberto d'Azeglio nella sua dotta illustrazione di un quadro di Gaudenzio, che forma la prima tavola della magnifica opera cominciata a pubblicare nel 1836 col titolo *La R. Galleria di Torino* ec. hanno dimostrato che questo pittore appartiene al Piemonte e non già

alla Lombardia. — Di Gaudenzio parla di nuovo il Vasari nel seguito alla vita di Girolamo da Carpi pag. 884.

VITA D'ANDREA DEL SARTO

Pag. 582 — Col. 2

Nota 31. — *Quanto esponemmo in quella nota come congettura, possiamo adesso affermarlo con certezza, avendo ritrovato in casa Visani di S. Godenzo la copia della Tavola d'Andrea, mandata dal Card. Carlo de' Medici per esser collocata in quella Badia in luogo dell' originale. La detta copia fu comprata dall' attual possessore a tempo della general soppressione dei conventi ordinata dal Governo francese, poichè fin d' allora non stava più in chiesa; ma bensì nella fattoria dei PP. Serviti.*

» 583 — » 2

Nota 40. — *Si aggiunga.* — La suddetta bellissima tavola è stata modernamente disegnata ed incisa da Giacomo Felsing.

» 584 — » 2

Nota 44: — *Si sopprimano i primi cinque versi del Bottari, e si sostituiscano i seguenti.* — Due sono le figure evidentemente imitate da quelle di Alberto, e si veggono nella storia della Predicazione di S. Giovanni: una è tolta dalla stampa in rame che rappresenta G. C. mostrato al popolo, ed è un uomo in piedi veduto di profilo che ha una veste lunga aperta ai lati dalla spalla fino in terra; l'altra è una femmina assisa con un putto fra le braccia, e questa è presa dalla nascita della Madonna incisa in legno. — Della Predicazione ec.

VITA DI PROPERZIA DE'ROSSI

» 591 — » 2

Nota 18. — *I tre ultimi versi di questa nota, dopo le parole « stanze d'ufizio » vanno cambiati così:* — e nel refettorio ov'era il Cenacolo di Suor Plautilla, il quale è adesso nel refettorio piccolo dei PP. Domenicani di S. Maria Novella, si contiene la libreria dell'Accademia.

VITA DI G. ANT. LICINIO DA PORDENONE

» 604 — » 1

Nota 33. — *Ove dice » a Fassuolo» dicasi* alla marina fuori di Porta S. Tommaso.

VITA DEL ROSSO

» 620 — » 2

Nota 9. — *In fine della nota si aggiunga:* — ma per vero dire le mani di quella Santa sono forse troppo lunghe, onde si può credere che al Borghini sfuggisse dalla penna un *più* per un *meno.*

VITA DI BARTOLOMMEO DA BAGNACAVALLO

» 624 — » 1

Nota 1. — *Si aggiunga in fine quanto appresso:* — Intorno al Bagnacavallo è uscito un pregevole opuscolo intitolato: *Della vita e delle pitture di Bartolommeo Ramenghi detto il Bagnacavallo dal nome della patria; Memorie raccolte e pubblicate per cura di Domenico Vaccolini bagnacavallese.* Lugo, per Vinc. Melandri 1835. Non si è potuto far uso di dette memorie nelle note perchè la stampa sì di quelle e sì di queste era contemporanea.

VITA DI MARCO CALAVRESE

» 633 — » 2

Nota 4. — *Aggiungasi quanto appresso:* — Di Cola dell'

Amatrice si leggono importanti notizie nelle « *Memorie degli Artisti della Marca d'Ancona* del March. Cav. Amico Ricci Tomo II. pag. 86, e segg. ».

VITA DI IACOPO PALMA.

Pag. 644 Col. 2

Nota 12. *Verso* 11. *Dopo le parole* « Anni da lui vissuti? » *si aggiunga:* = E qualora egli avesse errato nella prima edizione spacciandolo per morto, è egli naturale che in diciotto anni di tempo nessuno, neppure il Palma, l'avesse avvertito dello sbaglio, ond'ei si correggesse nella seconda?

E in fine della stessa nota 12. *si aggiunga.* = Il Ticozzi nelle *Vite dei Pittori Vecellj*, pag. 67. in nota, assicura che il vecchio Palma nacque poco dopo il 1500. »

VITA DI VALERIO VICENTINO

» 681 » 1

In fine della nota 16. *si aggiunga quanto appresso:* — Come poi questo bel monumento tornasse in possesso della Casa Medici dopo che da Clemente VII era stato donato al re di Francia, può argomentarsi dal seguente fatto raccontato dal Mariette nella prefazione storica del volume secondo del suo *Traité des pierres gravées:* Ei narra che Carlo IX destinò un luogo nel Louvre per conservare tutte le cose preziose raccolte da lui e dai suoi predecessori: ma la Francia essendosi trovata commossa dalle interne turbolenze « tout ce qui avait été mis dans ce nouveau cabinet » fut bien tôt dissipé, et disparut presqu'au moment même qu' » il y avait été placé. Les pierres gravées, comme plus aisées à » emporter, et plus propres à satisfaire le luxe et la cupidité, fu-» rent enlevées les premieres». Soggiugne poi che quando Enrico IV cominciò a godere i frutti delle sue vittorie appena vi restava alcuna di quelle gemme. È probabile dunque che in dette turbolenze anche la cassetta del Vicentino fosse involata, e poichè in Francia sarebbe stato pericoloso il ritenerla, fosse portata in Italia ed offerta in vendita a qualcheduno della famiglia Medici, giacchè l'arme ed il nome di Clemente VII ne faceva abbastanza nota la provenienza.

VITA DI MARCANTONIO RAIMONDI

» 689 » 1

Verso 10. *Dopo la parola* » Joanniccolò » *aggiungasi la seguente nota che nell'ordine della numerazione sarebbe (*28 *bis)* = Il Vasari trovando nelle stampe di costui segnato Jo. Nic. Vicen. interpretò *Joannes* ciò che voleva significare *Joseph;* in conseguenza non dee qui leggersi *Joanniccolò;* ma bensì *Giuseppe Niccolò.*

VITA DI ANTONIO DA SANGALLO

» 705 » 1

Nota 20. *A questa nota del Bottari la quale è erronea si sostituisca la seguente che è conforme all'altra che abbiam posta alla vita del Mosca ove parlasi della stessa opera.*

= Il cammino del quale si parla anche più oltre nella vita del Mosca (pag. 833 col. I.) sussiste in casa Falciai in Borgo Maestro.

VITA DI PERINO DEL VAGA

Pag. 739 Col. I

Nota 8. In fine di questa nota si aggiunga: = Se pure il Vasari, con uno di quei modi intralciati che talvolta gli cadono dalla penna, non ha inteso di dire, che Perino studiava e disegnava la volta di Michelangelo, seguitando ciò nondimeno gli andari e la maniera di Raffaello. — Questa interpretazione mi sembrerebbe più plausibile.

VITA DI PIERIN DA VINCI

» 778 » 2

Nota 9. Poichè le speranze manifestate in detta nota si sono avverate, conviene adesso variarla nel seguente modo: — Conservasi nella pubblica Galleria, e segnatamente nel piccolo corridore delle sculture di Scuola Toscana.

» ivi » 2

Nota 10. Alla detta nota si sostituisca la seguente: = Il Bassorilievo di Pisa restaurata dal duca Cosimo si conserva nel Museo Vaticano, ed è stato prodotto in istampa ed illustrato nel Giornale che or si pubblica in Roma col titolo *L'Ape Italiana* anno terzo Tav: XVIII pag. 32. Se non che ignorandosene il vero autore è stato ivi attribuito al Buonarroti e spiegato per Cosimo de' Medici che solleva la città di Firenze. Ma la figura sollevata è evidentemente Pisa, come lo mostra e la croce scolpita nello scudo sul quale si appoggia, e la veduta del mare in distanza (poichè Pisa fu un tempo città marittima). Il benefico personaggio barbato che la solleva rappresenta il duca Cosimo di cui conserva la effigie, e non già Cosimo *Pater Patriae* del quale si conosce la fisonomia da tanti ritratti, che tutti hanno la barba rasa. Insomma tutto il Bassorilievo è conforme alla descrizione che qui ne ha fatta il Vasari. Vuolsi però aggiungere che non è poi grave lo sbaglio commesso dall'illustratore dell'Ape Italiana, imperocchè non è il primo caso che l'opere di Pierin da Vinci sieno state ascritte a Michelangelo: ciò è avvenuto ed avviene frequentemente rispetto al Bassorilievo del Ugolino, come è stato accennato sopra nella nota 7. Inoltre avendo egli dovuto spiegarne il significato senza dati sicuri, bisogna confessare che la sua illustrazione è assai ingegnosa e plausibile.

VITA DI GIROLAMO GENGA

» 838 » I

Verso 27. Dopo le parole » e da essere stimata » appongasi la seguente nota (6 bis). — La Tavola del Genga col Padre Eterno fra gli angeli, la B. Vergine ed i quattro dottori, si conserva a Milano nella Pinacoteca di Brera.

» 843 » I

Nota 7. In fine di questa nota si aggiunga: — Ma di questa pittura non resta più adesso vestigio alcuno.

VITA DI DANIELLO RICCIARELLI

» ,950 » I

Verso 5. Dopo le parole » che stanno a vederla salire » va posta la seguente nota (21 bis).
— L'Assunta dipinta a fresco da Daniello da Volterra è stata pubblicata, incisa a contorni, nel Giornale intitolato *L'Ape Italiana*, ed è la Tavola X del Tomo primo. Questo giornale cominciò ad essere stampato nel 1824 in Roma per cura del Cav.

G. Melchiorri che unitamente ad altri dotti lo correda di erudite ed opportune illustrazioni. Il prelodato Cav. ha somministrato anch' esso alcuni schiarimenti per le note di questa edizione.

VITA DI GIORGIO VASARI

Pag. 1132 | Col. I

Verso 15. *Nota (35 bis) — L' edizione de' Giunti ha questa lezione " come mio amorevole compare, " ma il Bottari corresse nel seguente modo: « come mio amorevole, comprare, " E leggendo quel che seguita mi pare che la correzione sia giustissima.*

INDICE GENERALE

DEGLI ARTEFICI NOMINATI NELL' OPERA

E DELL' ALTRE PIÙ IMPORTANTI MATERIE

N. B. *Sotto le parole* Cappella, Casa, Palazzo, Ritratto, Sepoltura ec. *seguono altrettanti Indici parziali. I nomi scritti in lettere majuscole sono degli Artefici mentovati dal Vasari. Colle majuscolette sono indicati gli Artefici nominati nelle note, ed i titoli delle varie materie.*

citata, ma in modo più speciale a pag. 620.

BORGO (DAL) Gio. Paolo Pitt. 1129.

= (Dal) Fra Luca. Vedi PACCIOLI.

BORGO S. SEPOLCRO. Palazzo de' Conservatori 295. — Sue Chiese — S. Agostino 295. 297. — Buon Gesù compagnia 410. — S. Croce compagnia 617. — S. Francesco 820. — S. Giglio 420. 804. — Pieve 410. — Vescovado 369. 372. — Zoccolanti 804.

BORRO Battista Pittore di Vetri Aretino allievo di Guglielmo da Marcilla 526. fece due finestre in Palazzo Vecchio a Firenze 938.

BORSO d'Este duca di Ferrara. Sua statua equestre 269. chiama a Ferrara Piero della Francesca 295. 297. sua medaglia fatta da Vittore Pisanello 332.

BORTOLO (DI) Giovanni orefice sanese 185.

BOS Girolamo Pitt. 693. suoi soprannomi 696. Vedi ERTOGHEN.

BOSCHINI Marco Pitt. e scrittore Veneziano. Sua Carta del Navegar pittoresco ed altra.opera Miniera della Pittura Veneziana citate 1062. copiò alcune pitture di Tiziano 1063.

BOSCO (del) o Boscoli Maso Scul. Lavorò per Michelangelo nella sepoltura di Giulio II. 996. 1038. V. BOSCOLI.

BOSCO presso Alessandria della Paglia 1137.

BOSCOLI Giovanni Scult. da Montepulciano 1049.

= Maso scult. da Fiesole scolaro d'Andrea Ferrucci 535. scolpì una statua nella sepoltura di Giulio II. 996. 1038.

BOSSI Giuseppe, suo pregiatissimo libro intorno al Cenacolo di Leonardo da Vinci 453.

BOTTANI Carlo pitt. mantovano. Sua descrizione del Palazzo del T, citata 717. 1049.

BOTTARI Monsign. Giovanni corregge il Vasari 248. 696. sue avvertenze 107. 800. 1042. 1148. — corretto o contradetto 272. 411. 581. 1161. — Le sue annotazioni al Vasari sono citate sovente per tutta l'opera.

BOTTICELLI Sandro Pitt. fiorent. studia le pitture di Masaccio nella Cappella del Carmine 252. Scolaro di Fra Filippo Lippi 321. 386. — Sua Vita 386. 1159. il suo vero cognome è Filipepi ivi; sue opere in Firenze ivi; dipinge in Roma nella Cappella Sistina 387. è seguace del Savonarola ivi; fa diverse burle ivi; e 388. E lavora stendardi e drapperie di commesso ivi; tiene presso di sè ed ammaestra nella pittura Filippino Lippi 404. fa i disegni per gl'intagli di Baccio Baldini 682. nominato 363. 376. 442.

= Battista Legnajuolo, fece gli archi trionfa-

li a Castro per l'ingresso di Pier Luigi Farnese 934.

BOZZATO ovvero BOZZA Bartolommeo Musaicista sue opere nel portico di S. Marco a Venezia 1061.

BRAMANTE Lazzari Pitt. e Archit. imita una scala di Niccola Pisano 101. 471. se sia l'architetto dello Spedale di Milano 291. Loggia di S. Pietro in Bologna da lui architettata, distrutta 357. — Sua Vita 469. va a Milano 470. 476. indi a Roma 470. cortile di Belvedere ivi; e 471. 475. poca stabilità delle sue fabbriche 471. va a Bologna 471. istruisce Raffaello nell'architettura 471. fa i disegni e dà principio alla fabbrica di S. Pietro 472. 495. 1000. favorisce Raffaello 472. 496. 501. 502. 504. 986. lo fa andare a Roma 501. 857. si dilettò di poesia 472. sua morte 473. 698. suo vero cognome 473. sua vera patria 474. si fece ajutare da Antonio Picconi da Sangallo 697. non è parente di Raffaello 517. fa venire a Roma fra Guglielmo da Marcilla pittor di finestre 523. persuade papa Giulio II. a far dipingere la Cappella Sistina a Michelangelo 986. protegge il Sansovino 1070. nominato 495. 543. 558. 708. 863. 883. 889.

BRAMANTINO da Milano, ossia Bartolommeo Suardi, detto Bramante da Milano sue pitture nel palazzo vaticano atterrate 295. altre sue pitture in Milano ivi; non dipinse a tempo di Niccolò V. 297. Pitture sue nel palazzo Vaticano 502. sue notizie 882. amico di Iacopo Sansovino 1070.

= (Di) Agostino Scolaro del Suardi 297.

BRAMBILLA o BRAMBILLARI Francesco Scult. sue opere 884.

BRERA (Palazzo di) V. Pinacoteca di Brera a Milano.

BRESCIA (DEL) Raffaello pitt. 932. 945.

BRESCIA Sue Chiese — S. Celso 881. — S. Faustino 881. — S. Francesco 881. 945. — S. Giulia 60. — S. Lorenzo 882. — S. Nazzaro 881. 1056. — S. Pietro in Oliveto 881. 882.

BRESCIANI Cristofano e Stefano V. ROSA.

BRESCIANO Iacopo Scul. allievo di I. Sansovino. Sue notizie 1079.

= Vincenzio Pitt. 428. 430. è lo stesso che Vincenzio Foppa dal Vasari detto di Zoppa V. FOPPA.

= Giangirolamo V. SAVOLDO.

BREUGHEL Pietro pitt. di Breda 1100. 1101.

BRICCI Francesco Pitt. e Int. 640.

BRINI Francesco Pitt. fiorentino dipinge nella facciata di S. M. Nuova di Firenze 373. Altro pittore dello stesso nome e cognome fiorito nel secolo XVII. 374.

CAPPELLETTA, edificata fuori di Prato da Be-
nedetto da Majano 392, alla coscia del
Ponte a Rubaconte in Firenze ov' era una
pittura di Raffaellin del Garbo 488.

CAPPELLONE degli Spagnuoli ossia capitolo di
S. M. Novella V. CAPPELLA degli Spagnuoli.

CAPPI Conte Alessandro suo elogio di Luca
Longhi citato 1051.

CAPRAROLA Palazzo V. sotto la parola PALAZ-
ZO.

CAPRAROLA Fortezza V. FORTEZZA.

CARACCI Lodovico Pitt. bolognese copia un
quadro del Parmigianino 640.

═ Annibale Pitt. bolognese disegna per suo
studio una pittura di Baldassar Peruzzi
562. loda una tavola del Soddoma 861.

═ Agostino Pitt. e Int. in rame intaglia un
disegno di Baldassar Peruzzi 562. sue
mordaci postille ad un esemplare delle vi-
te del Vasari 757. 910. 1066. rimane in-
gannato da una pittura del Bassano 1067.

CARADOSSO ossia Ambrogio Foppa mila-
nese 412. anzi di Pavia 415. eccellente in-
tagliator di conj per le medaglie 412. abi-
lissimo anche in altre cose 415. da non
confondersi con Vincenzio Foppa (per er-
rore di stampa detto Ambrogio) creduto an-
ch'esso milanese ivi.

CARAGLIO Iacopo Intagliatore imitatore di
Marcantonio incide opere del Rosso 617.
689. del Parmigianino e di Tiziano; va in
Polonia e si applica all' intaglio in pietre
dure e all' architettura 621. 689. quando
morì 695. incide disegni di Pierin del
Vaga 732.

CARAVAGGIO (da) Polidoro Pitt. Scolaro
di Raffaello, dipinge nelle loggie Vaticane
510. Sua Vita 609. compagno ed amico
del Maturino col quale conduce molte ope-
re 610. e segg. Va a Napoli dopo il Sacco di
Roma 612. indi a Messina, ivi. S'innamo-
ra di una donna, 613. è ucciso da un suo
garzone per derubarlo, ivi; suo elogio ivi;
era di cognome Caldara 614. nominato
442. 720. 868. 955.

CARDI Lodovico da Cigoli Pitt. fior. sua pit-
tura in S. Maria Maggiore di Firenze 803.

tiche 876. fu scolaro del Tribolo 886. fece una statua per l'esequie di Michelangelo 1023. e ne scolpì una pel sepolcro del medesimo 1030. 1044. 1115.

CIONE orefice e cesellatore fiorentino 133. fa gran parte dell'altar di S. Giovanni *ivi;* padre dell'Orcagna 173.

CIPRIANI Galgano Int. in R. senese, incise una pittura di Tiziano 1064.

CIRCINIANO Niccolò delle Pomarance pitt. 1099.

CITTADELLA Cesare scrittore accusa con poca ragione il Vasari di parzialità 597.

CITTADELLA V. *Fortezza o Castello.*

CITTA' DI CASTELLO. *Sue Chiese* S. Agostino 500. — S. Domenico 437. 439. 500. — Duomo 621. — S. Floridio 807. 894. — S. Francesco 437. 1138. Frati de' Servi 804.

CIUFFAGNI Bernardo Scult. allievo del Filarete 290.

CIVERCHIO Vincenzio Pitt. di Brescia 431. anzi di Crema 434.

CIVITA CASTELLANA fortezza 495.

CIVITALE nel Friuli Sua Chiesa di S. Maria 599. 900. 1061.

CIVITALI Matteo Scult. lucchese. Sue opere 216. se fu scolaro di Iacopo della Quercia 217. è autore del sepolcro di Pietro da Noceto 218. e del Pergamo della Cattedrale di Lucca 218.

= Vincenzio suo nipote Scult. 217.

CLAUDIO da Marsilia, detto dal Vasari maestro Claudio, capo dell'arte di dipingere i vetri per le finestre. Viene a Roma con Guglielmo da Marcilla 523. stravizia e muore *ivi;* e 524.

CLEEF (DE) Giusto Pitt. dal Vasari detto Gios Cleves 1100. 1103.

CLEMENTE (Abate di S.) Bartolommeo della Gatta V. GATTA.

CLEMENTE Prospero Scultore modanese, ossia Prospero Spani detto Clemente 434. — *Sue Notizie* 877. non è modanese ma reggiano 887. sua morte quando seguì, *ivi.*

= Bartolommeo da Reggio Scultore 431. Zio di Prospero suddetto 434.

CLEMENTE VII. 28. lodato dal Vasari perchè protettore degli artefici 699. sua cassetta di cristallo intagliata da Valerio Vicentino 678. 681. 1165. sua esaltazione al Pontificato 732. sua morte dannosa a' varj artefici 761. 900. sua statua nel Salone di Palazzo vecchio 790.

CLEVES Gios. Pitt. V. CLEEF.

CLOVIO Don Giulio Miniatore e canonico regolare 663. scolaro di Girolamo dai Libri *ivi;* e 664. maestro di Bartolommeo Torri aretino 751. amico di Cecchin Sal. viati 939. — *Sua vita* 1093.

COCCO o COCCA Girolamo Pitt. e Intagl. 689. sue opere 692. il suo cognome è Cock 695. 1100. 1103.

COCXIER o COCKISIEN o Cocxis, Michele. V. FIAMMINGO Michele.

COCK Guglielmo dal Vasari detto Cucur 1101. 1103.

COCKUYSIEN Michele Pitt. V. FIAMMINGO Michele.

CODA Benedetto Pitt. scolaro di Gio. Bellini 361.

= Bartolommeo suo figlio Pitt. 361.

CODICE di Virgilio, detto mediceo o Laurenziano, posseduto dal Cardinale Ridolfo Pio di Carpi 519. e dal Card. di Monte 972. e anticamente dal Consolo Turcio Rufo 975.

CODIGNOLA (DA) Girolamo Pitt. 622. Sue opere 623. gli è fatta sposare con inganno una donna di mala vita e muore 624. era di cognome Marchesi 625.

= (DA) Francesco pittore sue notizie 643. era di cognome Marchesi o Zaganelli 644.

COEK Pietro pitt. fiammingo 1100. 1103.

COLISEO 22. 25. 27.

COLLE (dal) Raffaello Pitt. del Borgo a S. Sepolcro 595. 804. cede al Rosso per amicizia la commissione di dipingere una tavola 617. scolaro di Giulio Romano 709. 715. sue opere in patria ed in Città di Castello 804. aiuta il Vasari 805. 809. — dipinge nella fortezza di Perugia 808. aiuta il Bronzino nei cartoni per gli arazzi 1104. nominato 814. 838.

= Simone detto de' bronzi concorre alle porte di S. Giovanni 235. 256.

COLLEONE Bartolommeo da Bergamo. Sua statua equestre 317. 395.

COLLETTAJO (DEL) Ottaviano Scultore 1116.

COLOMBINI Beato Giovanni, fondatore dell' ordine de' Gesuati 419.

COLONNA Iacopo Scul. Veneziano allievo del Sansovino 1076. 1077.

COLONNA di mercato vecchio tolta dal Tempio di S. Giovanni 273. se ciò sia' vero 279. colonna rimutata a una casa in Venezia da Michelozzo 284. forata nella chiesa di S. Croce da Benedetto da Majano 391. 393. Trajana, e Antoniana studiate da Giulio Romano 708. 711. Teodosiana, disegnata da Gentile Bellini a Costantinopoli 362.

COLONNE di porfido, al tempio di S. Giovanni di Firenze, annerite dal fuoco 19.—colonne del cortile di Palazzo vecchio rinnovate 284.

COLORI a olio, a fresco e a tempera, come si debbano unire 40.

COLOSSO di Rodi fatto da Caret e aLindo 81. abbattuto da un terremoto *ivi.*—Colosso in

P

FINE DELL' INDICE GENERALE DELLE VITE

OPERE MINORI

SCRITTE

DA GIORGIO VASARI

PITTORE ED ARCHITETTO ARETINO

———◆●◆———

DESCRIZIONE DELL' APPARATO

FATTO IN FIRENZE

PER LE NOZZE DELL' ILLUSTRISSIMO ED ECCELLENTISSIMO

DON FRANCESCO DE' MEDICI

PRINCIPE DI FIRENZE E DI SIENA

E DELLA SERENISSIMA

REGINA GIOVANNA D' AUSTRIA

DELLA PORTA AL PRATO

Diremo adunque con quella maggior distinzione e brevità, che dall' ampiezza della materia ne sarà concesso, che intenzione in tutti questi ornamenti fu di rappresentare con tante pitture e sculture, quasi che vive fussero, tutte quelle cirimonie ed affetti e pompe, che per il ricevimento e per le nozze di principessa sì grande pareva che convenevoli esser dovessero, poeticamente ed ingegnosamente formandone un corpo in tal guisa proporzionato, che con giudizio e grazia i disegnati effetti operasse. È però primieramente alla porta, che al Prato si chiama, onde sua Altezza nella città introdursi doveva, con mole veramente eroica, e che ben dimostrava l'antica Roma nell' amata sua figliuola Fiorenza risurgere, d'architettura ionica si fabbricò un grandissimo ed ornatissimo e molto maestrevolmente composto antiporto, che eccedendo di buono spazio l'altezza delle mura, che ivi eminentissime sono, non pure agli entranti nella città, ma lontano ancora alquante miglia dava di se maravigliosa e superbissima vista; ed era questo dedicato a Fiorenza, la quale in mezzo a quasi due sue amate compagne, la Fedeltà e l'Affezione (quale ella sempre verso i suoi signori s'è dimostrata) sotto forma d'una giovane bellissima e ridente e tutta fiorita donna, nel principale e più degno luogo e più alla porta vicino era stata dicevolmente collocata, quasi che ricevere ed introdurre ed accompagnare la novella sua signora volesse, avendo per dimostrazione de' figliuoli suoi, che, per arte militare, fra l'altre illustre renduta l'hanno, quasi ministro e compagno seco menato Marte lor duce e maestro, ed in un certo modo primo di lei padre, poichè sotto i suoi au-

spicj e da uomini marziali e che da Marte eran discesi, fu fatta la sua prima fondazione, la cui statua da man destra nella parte più a lei lontana con la spada in mano, quasi in servizio di questa sua novella signora adoperar la volesse, tutto minaccioso si scorgeva: avendo in una molto bella e molto gran tela, che di chiaro e scuro sotto a'piedi dipinta gli stava, molto a bianchissimo marmo, sì come tutte l'altre opere che in questi ornamenti furono, simigliante, ancor'egli quasi condotto seco ad accompagnare la sua Fiorenza, parte di quegli uomini della invittissima legion Marzia, tanto al primo ed al secondo Cesare accetta, primi di lei fondatori, e parte di quelli che, di lei poi nati, avevano la sua disciplina gloriosamente seguitato: e, di questi, molti del suo tempio (benchè oggi per la religion cristiana a S. Giovanni dedicato sia) si vedevano tutti lieti uscire, avendo nelle più lontane parti collocato quelli che sol per valor di corpo pareva che nome avuto avessero: nella parte di mezzo gli altri poi che col consiglio e con l'industria, come commessari o provveditori (alla Veneziana chiamandogli) erano stati famosi; e nella parte dinanzi, e più agli occhi vicina, come de' tutti più degni, ne' più degni luoghi avendo i capitani degli eserciti posti, e quegli che col valor del corpo e dell'animo insieme avevano chiaro grido e fama immortale acquistatosi; fra' quali il primo ed il più degno forse si scorgeva, come molt'altri a cavallo il glorioso signor Giovanni de'Medici dal natural ritratto, padre degnissimo del gran Cosimo, che noi onoriamo per ottimo e valorosissimo duca, maestro singolare dell' italiana militar disciplina, e con lui Filippo Spano, terror della turchesca barbarie, e M. Farinata degli Uberti, magnanimo conservatore della

sua patria Fiorenza. Eravi ancora M. Buona-
guisa della pressa, quegli che capo della fortissi-
ma gioventù fiorentina meritando a Damiata la
prima e gloriosa corona murale, s'acquistò
tanto nome; e l'ammiraglio Federigo Folchi,
cavalier di Rodi, che co'duoi figliuoli ed otto
nipoti suoi fece contro a' Saraceni tante pro-
dezze. Eravi M. Nanni Strozzi, M. Manno Do-
nati, e M.ro Altoviti, e Bernardo Ubaldini,
detto della Carda, padre di Federigo duca
d'Urbino, capitano eccellentissimo de'tempi
nostri. Eravi ancora il gran contestabile M.
Niccola Acciaiuoli, quegli che si può dire che
conservasse alla regina Giovanna ed al re Lui-
gi suoi signori il travagliato regno di Napoli ,
e che ivi ed in Sicilia s'adoperò sempre con
tanta fedeltà e valore. Eravi un altro Giovan-
ni dei Medici, e Giovanni Bisdomini, illustri
molto nelle guerre co'Visconti; e lo sfortuna-
to, ma valoroso Francesco Ferrucci: e de'più an-
tichi vi era M. Forese Adimari, M. Corso Dona-
ti, M. Veri de' Cerchi, M. Bindaccio da Rica-
soli, e M. Luca da Panzano. Fra i commessarj
poi non meno pur dal naturale ritratti, vi si
scorgeva Cino Capponi, con Neri suo figliuolo,
con Piero suo pronepote, quegli che tanto a-
nimosamente sbracciando gl'insolenti capitoli
di Carlo VIII re di Francia, fece con suo
immortale onore, come ben disse quell'argu-
to poeta,

. nobilmente sentire
La voce d'un Cappon fra tanti Galli.

Eravi Bernardetto de' Medici, Luca di Maso
degli Albizzi, Tommaso di M. Guido, detti
oggi del Palagio, Piero Vettori nelle guerre
con gli Aragonesi notissimo, ed il tanto e
meritamente celebrato Antonio Giacomini,
con M. Antonio Ridolfi, e con moll'altri di
questo e degli altri ordini, che lungo sarebbe,
ed i quali tutti pareva che lietissimi si
mostrassero d'avere a tanta altezza la lor pa-
tria condotta, augurandole per la venuta della
novella signora accrescimento, felicità, e gran-
dezza ; il che ottimamente dichiaravano i
quattro versi, che nell'architrave di sopra si
vedevano scritti :

Hanc peperere suo patriam, qui sanguine nobis
Aspice magnanimos heroas, nunc ut ovantes,
Et laeti incedant, foelicem terque quaterque
Certatimque vocent, tali sub principe, Floram.

Nè minore allegrezza si scorgeva nella sta-
tua bellissima d'una delle nove muse, che di-
rimpetto, e per compimento di quella di Marte
posta era; e non minor nelle figure degli uo-
mini scienziati, che nella tela sotto i suoi pic-
di dipinta della medesima grandezza, e per
componimento similmente dell'opposta le dei
Marziali, si vedeva : per la quale si volse mo-

strare che siccome gli uomini militari, così i
letterati, di cui ell'ebbe sempre gran copia,
e di non punto minor grido (poichè per con-
cessione di ciascuno le lettere ivi a risurgere
incominciarono) erano da Fiorenza sotto. la
musa lor guidatrice stati ancora essi condotti
ad onorare e ricevere la nobile sposa, la qual
musa con donnesco, onesto e gentil'abito , e
con un libro nella destra ed un flauto nella si-
nistra mano, pareva che con un certo affetto
amorevole volesse invitare i riguardanti ad ap-
plicar gli animi alla vera virtù: e sotto la co-
stei tela (pur sempre come tutte l'altre di chia-
ro e scuro) si vedeva dipinto un grande e ricco
tempio di Minerva, la cui statua coronata di
bianca oliva e con lo scudo (come è costume)
del Gorgone fuor d'esso posta era, innanzi al
quale e dai lati, entro ad un recinto di balau-
stri, fatto quasi per passeggiare, si vedeva
una grande schiera di gravissimi uomini i qua-
li, benchè tutti lieti e festanti, ritenevano non-
dimeno nella sembianza un certo che di vene-
rabile. Erano questi ancor'essi al natural ri-
tratti: nella teologia, e per santità, il chiaris-
simo frate Antonino arcivescovo di Fiorenza,
a cui un angeletto serbava la vescovil mitria,
e con lui si vedeva il prima frate, e poi cardi-
nale Giovanni Domenici, e con loro don Am-
brogio generale di Camaldoli, e M. Ruberto
de' Bardi, maestro Lionardo Dati, ed altri mol-
ti; sì come da altra parte, e questi erano i filo-
sofi, si vedeva il platonico M. Marsilio Ficino,
M. Francesco Cattani da Diacceto, M. Fran-
cesco Verini il vecchio, e M. Donato Acciaiuoli;
e per le leggi vi era, col grande Accursio, Fran-
cesco suo figliuolo, M. Lorenzo Ridolfi, M. Di-
no Rossoni di Mugello, e M. Forese da Rabat-
ta. Avevanvi i medici anch'essi i lor ritratti,
fra' quali maestro Taddeo, Dino, e Tommaso
del Gaibo, con maestro Torrigian Valori e
maestro Niccolò Falcucci avevano i luoghi pri-
mi. Non restarono i mattematici sì, che anch-
'essi dipinti non vi fussero; e di questi ol-
tre all'antico Guido Bonatto, vi si vedeva
maestro Paolo del Pozzo, ed il molto acuto ed
ingegnoso e nobile Leonbatista Alberti, e con
essi Antonio Manetti e Lorenzo della Volpaia,
quegli per man di cui abbiamo quel primo
maraviglioso oriuolo de'pianeti, che oggi con
tanto stupor di quella si vede nella guar-
daroba di questo eccellentissimo duca. Eravi
ancora nelle navigazioni il peritissimo e for-
tunatissimo Amerigo Vespucci, poichè sì gran
parte del mondo, per essere stata da lui ritro-
vata, ritiene per lui il nome d'America. Di
varia poi e molto gentil dottrina vi era M.
Agnolo Poliziano, a cui quanto la latina e la
toscana favella, da lui cominciate a risurgere
debbano, credo che al mondo sia assai baste-
volmente noto. Eran con lui Pietro Crinito,

Giannozzo Manetti, Francesco Pucci, Bartolommeo Fonzio, Alessandro de' Pazzi, e M. Marcello Vergilio Adriani, padre dell'ingegnosissimo e dottissimo M. Giovambatista, detto oggi il Marcellino, che vive e che con tanto onore legge pubblicamente in questo fiorentino studio, e che novellamente di commessione di loro Eccellenze illustrissime scrive le fiorentine istorie; e vi era M. Cristofano Landini, M. Coluccio Salutati, ser Brunetto Latini, il maestro di Dante. Nè vi mancarono alcuni poeti che latinamente avevano scritto, come Claudiano, e, fra' più moderni, Carlo Marsuppini e Zanobi Strada. Degl'istorici poi si vedeva M. Francesco Guicciardini, Niccolò Machiavelli, M. Lionardo Bruni, M. Poggio, Matteo Palmieri; e, di quei primi, Giovanni e Matteo Villani, e l'antichissimo Ricordano Malespini. Avevano tutti, o la maggior parte di questi, a sodisfazione de' riguardanti, quasi che a caso posti vi fussero, nelle carte o nelle coperte de' libri, che in man tenevano, ciascuno il suo nome o dell'opere sue più famose notato; ed i quali tutti, sì come i militari, per dimostrare quel che ivi a fare venuti fussero, i quattro versi, che come a quelli nell'architrave dipinti erano, chiaramente lo facevano manifesto, dicendo:

Artibus egregiis Latiae Graiaeque Minervae
Florentes semper, quis non miretur Hetruscos?
Sed magis hoc illos aevo florere necesse est,
Et Cosmo genitore, et Cosmi prole favente.

Accanto poi alla statua di Marte, ed alquanto più a quella di Fiorenza vicina (e qui è da notare come con arte singolare e giudizio fusse ogni minima cosa distribuita) perciocchè volendo con Fiorenza accompagnare, quasi diremo sei deità, della potenza delle quali ella poteva molto ben gloriarsi, le due fino ad ora di Marte e della Musa descritte, perchè altre città potevano per avventura non men di lei attribuirsele, come manco sueproprie, le ha anche meno dell'altre vicine a lei collocate: essendosi all'ampio ricetto, e quasi andito che le quattro che seguiranno alla porta facevano, servito a queste due narrate, come per ali o per testate, che al suo principio poste l' una verso il castello era rivolta, e l'altra verso l'Arno: ma quest'altre due, che principio del ricetto facevano, perciocchè con poche altre cittadi gli saranno comuni, andò anche alquanto più approssimandogliele, sì come le due ultime, perchè sono al tutto a lei proprissime e con nessun' altra l'accomuna, o per meglio dire, che nessun' altra può con lei in esse agguagliarsi (e sia detto con pace di qualche altra nazion toscana, la quale, quando aia un Dante, un Petrarca ed un Boccaccio da proporre, potrà per avventura venire in disputa) gliele messe prossime e più che tutte le altre vicine (I). Qr ritornando dico che accanto alla statua di Marte, non meno dell'altre bella e ragguardevole, era stata posta una Cerere, la Dea della coltivazione e de' campi: la qual cosa, quanto utile e di quanto onore degna sia per una ben ordinata città, ne fu da Roma anticamente insegnato, che aveva nelle tribù rusticane descritta tutta la sua nobiltà, come testimonia, oltre a molti altri, Catone, chiamandola il nerbo di quella potentissima repubblica, e come non meno afferma Plinio quando dice i campi essere stati lavorati per le mani degli imperatori, e potersi credere che la terra si rallegrasse di essere arata col vomere laureato, e da trionfante bifolco. Era questa (come è costume) coronata di spighe di varie sorti, avendo nella destra mano una falce, e nella sinistra un mazzo delle spighe medesime. Or quanto in questa parte gloriare Fiorenza si possa, chiariscasi chi in dubbio ne stesse, mirando il suo ornatissimo e coltivatissimo contado, il quale, lasciamo stare la innumerabile quantità dei superbissimi ed agiatissimi palazzi che per esso sparsi si veggono, nondimeno egli è tale, che Fiorenza, quantunque fra le più belle città di che si abbia notizia ottenga per avventura la palma, resta da lui di gran lunga vinta e superata: talchè meritamente può attribuirsele il titolo di giardino dell' Europa, oltre alla fertilità, la quale, benchè per lo più montuoso e non molto largo sia, nuladimeno la diligenza che vi si usa è tale, che non pur largamente pasce il suo grandissimo popolo e l'infinita moltitudine de'forestieri che vi concorrono, ma bene spesso cortesemente ne sovviene i vicini ed i lontani paesi. Sotto la tela, ritornando, che nel medesimo modo della medesima grandezza sotto la di costei statua medesimamente si vedeva, aveva l'eccellente pittore figurato un bellissimo paesetto ornato d'infiniti e diversi alberi, nella parte più lontana di cui si vedeva un antico e molto adorno tempietto a Cerere dedicato, in cui, perciocchè aperto e su colonnati sospeso era, si vedevano molti che religiosamente sagrificavano. In altra banda poi ninfe cacciatrici per alquanto più solitaria parte si vedevano stare intorno ad una chiarissima ed ombrosa fontana, mirando quasi con meraviglia ed offerendo alla novella sposa di quei piaceri e diletti, che nel loro esercizio si pigliano, e de'quali per avventura la Toscana non è a verun' altra parte d'Italia inferiore; ed in altra, con molti contadini di diversi animali salvatichi e domestichi carichi, si vedevano anche molte villanelle belle e giovani, in mille graziose, benchè rusticane guise adorne, ve-

nire anch'esse (tessendo fiorite ghirlande e diversi pomi portando) a vedere ed onorar la lor signora; ed i versi, che, come nell'altre, sopra questa erano, con gran gloria della Toscana, da Virgilio cavati, dicevano:

Hanc olim veteres vitam coluere Sabini,
Hanc Remus et frater, sic fortis Hetruria crevit.
Scilicet et rerum facta est pulcherrima Flora,
Urbs antiqua, potens armis, atque ubere glebae.

Vedevasi poi dirimpetto alla statua della descritta Cerere quella dell'Industria, e non parlo di quell'industria semplicemente, che circa la mercanzia si vede da molti in molti luoghi usare, ma d'una certa particolare eccellenza ed ingegnosa virtù che hanno i fiorentini uomini alle cose ove metter si vogliono: per lo che molti, e quel giudizioso poeta massimamente, ben pare che a ragione il titolo d'industri gli attribuisse. Di quanto giovamento sia stata questa cotale industria a Fiorenza, e quanto conto da lei ne sia sempre stato fatto, si vede dall' averne formato il suo corpo e dall'aver voluto che non potesse esser fatto di lei cittadino chi sotto il titolo di qualche arte non fusse ridotto, conoscendo per lei a grandezza e potenza non piccola esser pervenuta. Ora questa fu figurata una femmina d'abito tutto disciolto e snello, tenente uno scettro, nella cui cima era una mano con un occhio nel mezzo della palma e con due alette, ove con lo scettro si congiugneva a simiglianza, in un certo modo, del caduceo di Mercurio ; e nella tela, che come l'altre sotto le stava, si vedeva un grandissimo ed ornatissimo portico, o foro, molto simigliante al luogo ove i nostri mercatanti a trattare i loro negozi si riducono, chiamato il Mercato nuovo: il che faceva anche più chiaro il putto, che in una delle facciate si vedeva batter l'ore, in una banda del quale essendo maestrevolmente stati accomodati i lor particolari Dii, da una parte cioè la statua della Fortuna a sedere sur una ruota, e dall'altra un Mercurio col caduceo e con una borsa in mano, si vedevano ridotti molti de' più nobili artefici, cioè quelli che con maggiore eccellenza, che forse in altro luogo, in Fiorenza la lor arte esercitano , e questi con le lor merci in mano, quasi che all' entrante principessa offerir le volessero, altri si vedevano con drappi d'oro, altri di seta, altri con finissimi panni, ed altri con ricami bellissimi e maravigliosi, tutti lieti mostrarsi: sì come in altra parte altri si vedevano poi con diversi abiti passeggiando negoziare, ed altri, di minor grado, con altri e bellissimi intagli di legname e di tarsie, ed altri con palloni, con maschere , e con sonagli, ed altre cose fanciullesche nella medesima guisa mostrare il medesimo giubbilo , e con-

tento. Il che, ed il giovamento delle quali, o l' utile e la gloria che a Fiorenza ne sia venuto, lo dichiaravano i quattro versi, che come agli altri di sopra posti erano, dicendo:

Quas artes pariat solertia, nutriat usus,
Aurea monstravit quondam Florentia cunctis.
Pandere namque acri ingenio, atque enixa la-
* bore est*
Praestanti, unde paret vitam sibi quisque bea-
* tam.*

Delle due ultime deità , o virtù, poi che, come abbiamo detto, per la quantità ed eccellenza in esse de' figliuoli suoi son tanto a Fiorenza proprie, che ben può sopra l' altre gloriosa reputarsi, da man destra, ed accanto alla statua di Cerere, era posta quella d'Apollo, preso per quello Apollo toscano, che infonde nei toscani poeti i toscani versi. Questi sotto i suoi piedi (sì come nell'altre tele) aveva dipinto in cima di un amenissimo monte, conosciuto essere d'Elicone dal caval Pegaseo, un molto bello e spazioso prato , in mezzo a cui sorgea il sagrato fonte d'Aganippe, conosciuto anch' egli per le nove Muse che intorno gli stavano sollazzandosi, con le quali ed all'ombra de' verdeggianti allori, di che tutto 'l monte era ripieno, si vedevano vari poeti in varie guise sedersi, o passeggiando ragionare, o cantare al suon della lira, mentre una quantità di piccoli amorini sopra gli allori scherzando, altri di loro saettavano, e ad altri pareva che gettassero lauree corone. Di questi nel più degno luogo si vedeva l'acutissimo Dante, il Petrarca leggiadro, ed il fecondo Boccaccio, che in atto tutto ridente pareva che promettessero all'entrante signora, poichè a loro non era tocco sì nobil subietto, di infonder ne' fiorentini ingegni tanto valore, che di lei degnamente cantar potessero; a che con l'esempio de' loro scritti, purchè si trovi chi imitar gli sappia, hanno ben aperto larghissima strada. Vedevansi a lor vicini, e quasi che con loro ragionassero, tutti sì come gli altri co' natural ritratti, M. Cino da Pistoia, il Montemagno, Guido Cavalcanti, Guittone d'Arezzo, e Dante da Maiano, che furono in età medesima, e secondo quei tempi assai leggiadramente poetarono. Era poi da un'altra parte monsignor Giovanni della Casa, Luigi Alamanni, e Lodovico Martelli, con Vincenzio alquanto da lui lontano, e con loro M. Giovanni Rucellai, lo scrittore delle tragedie, e Girolamo Benivieni; fra'quali, se in quel tempo stato vivo non fusse, si serebbe dato meritevol luogo al ritratto ancora di M. Benedetto Varchi, che dopo dopo fece a miglior vita passaggio. Da un' altra parte poi si vedeva Franco Sacchetti, che scrisse le trecento novelle; e quelli che benchè oggi di poco grido siano, purchè a' loro

tempi non piccolo augumento a'romanzi diedero, non indegni di questo luogo giudicati furono, Luigi Pulci cioè con Bernardo e Luca suoi fratelli, col Ceo e con l'Altissimo. Il Berni anch'égli padre e ottimo padre, ed inventore della toscana burlesca poesia pareva che con Burchiello e con Antonio Alamanni e con l'Unico Accolti; che in disparte stava, mostrasse non degli altri punto minore allegrezza, mentre che l'Arno al modo solito appoggiato sul suo leone, e con due putti che d'alloro il coronavano, e Mugnone noto perla ninfa, che sopra gli stava con la luna in fronte e coronata di stelle, alludendo alle figliuole d'Atlante, preso per Fiesole pareva che anch'essi mostrassero la medesima letizia e contento; il che, ed il soprascritto concetto dichiararono ottimamente i quattro versi, che come gli altri nell'architrave furono posti, e che dicevano:

Musarum hic regnat chorus; atque Helicone virente
Posthabito, venere tibi Florentia vates
Eximii, quoniam celebrare haec regia digno
Non potuere suo, et connubia carmine sacro.

Ed a rincontro di questo, da man sinistra posto, non men forse, agl'ingegni fiorentini di quello, proprio, si vedeva la statua del Disegno padre della pittura, scultura, ed architettura, il quale se non nato, sì come ne' passati scritti si può vedere (2), possiam dire che in Fiorenza al tutto rinato, e come in proprio nido nutrito e cresciuto sia. Era per questo figurata una statua tutta nuda con tre teste eguali, per le tre arti che egli abbraccia, tenendo indifferentemente in mano di ciascuna qualche instrumento; e nella tela, che sotto gli stava, si vedeva dipinto un grandissimo cortile, per ornamento di cui in diverse guise posta era una gran quantità di statue e di quadri di pittura antichi e moderni, i quali da diversi maestri si vedevano in diversi modi disegnare e ritrarre; in una parte del quale, facendosi un' anotomia pareva che molti stessero mirando, e ritraendo similmente, molto intenti; altri poi la fabbrica, e le regole dell'architettura considerando, pareva che minutamente volessero misurare certe cose, mentre che il divino Michelagnolo Buonarroti, principe e monarca di tutti, con i tre cerchietti in mano (sua antica impresa) accennando ad Andrea del Sarto, a Lionardo da Vinci, al Pontormo, al Rosso, a Perin del Vaga ed a Francesco Salviati, e ad Antonio da S. Gallo ed al Rustico, che gli erano con gran riverenza intorno, mostrava con somma letizia la pomposa entrata della nobil signora. Faceva quasi il medesimo effetto l'antico Cimabue verso cert'altri, e da un'altra parte posto, di cui pareva che Giotto si ridesse, avendoli, come ben disse Dante, tolto il campo della pittura che tener si credeva, ed aveva seco, oltre a'Gaddi, Buffalmacco, e Benozzo, con molt'altri di quella età. In altra parte poi, ed in altra guisa posti, si vedevano tutti giubbilanti ragionarsi quelli che tanto augumento all'arte diedero, ed a chi debbono questi novelli maestri, il gran Donatello cioè, e Filippo di ser Brunellesco, e Lorenzo Ghiberti, e fra Filippo, e l'eccellente Masaccio, e Desiderio, e'l Verocchio, con molt'altri da natural ritratti, che per essersene ne'passati libri trattato, fuggendo il tedio che a'lettori replicando venir ne potrebbe, andrò, senza più dirne, trapassandoli; quali, e quel che ivi a fare venuti fussero, come negli altri, da quattro sopra scritti versi fu dichiarato:

Non pictura satis, non possunt marmora et aera
Tuscaque non arcus, testari ingentia facta,
Atque ea praecipue, quae mox ventura trahuntur!
Quis nunc Praxiteles caelet, quis pingat Apelles?

Ora nel basamento di tutte queste sei grandissime e bellissime tele si vedeva dipinto una graziosa schiera di fanciulletti, che ciascuno nella sua professione, alla soprapposta tela accomodata, esercitandosi, pareva, oltre all'ornamento, che molto accuratamente mostrassero con quali principj alla perfezione de' sopra dipinti uomini pervenisse, sì come giudiziosamente e con singolare arte furono le medesime tele scompartite ancora ed ornate da altissime e tonde colonne e da pilastri e da diverse troferie, tutte alle materie, a cui vicine erano, accomodate; ma graziose e vaghe apparvero massimamente le dieci imprese, o per meglio dire, i dieci quasi rovesci di medaglie, parte vecchi della città e parte nuovamente ritrovati, che, negli spartimenti sopra le colonne dipinti, andavano le descritte statue dividendo, e l'invenzione di esse molto argutamente accompagnando: il primo de'quali era la deduzione d'una colonia, significata con un toro e con una vacca insieme ad un giogo e con l'arator dietro col capo velato, quali si veggono gli antichi auguri, col ritorto lituo in mano, e con la sua anima che diceva: *Colonia Iulia Florentia.* Il secondo, e questo è antichissimo della città e con cui ella le cose pubbliche suggellar suole, era l'Ercole con la clava e con la pelle del leone Nemeo, senz'altro motto. Ma il terzo era il caval Pegaseo, che co'piè di dietro percoteva l'urna tenuta da Arno nel modo, di che si dice del fonte d'Elicone, onde uscivano abbondantissime acque, che formavano un chiarissimo fiume tutto di cigni ripieno, senz'anima anch'esso, sì come anche il quarto, che era composto d'un Mercurio col caduceo in mano e con la borsa e col gallo, quale in molte cor-

niole antiche si vede. Ma il quinto acco-
modandosi quell'Affezione che,come nel prin-
cipio si disse, fu per compagna a Fiorenza
data; era una giovane donna messa in mezzo
e laureata da due, che del militar paluda-
mento adorni, e di laurea ghirlanda anch'es-
si incoronati, sembravano essere o consoli o
imperatori, con le sue parole che dicevano;
Gloria Pop. Florent. Sì come il sesto; ac-
comodandosi in simil guisa alla Fedeltà, di
Fiorenza anch'ella compagna, era similmente
d'una femmina a seder posta, figurato che
con un altare vicino sopra il quale pareva
che mettesse l'una delle mani, e con l'altra
alzata, tenendo il secondo dito elevato, alla
guisa che comunemente giurar si vede, pareva
che col motto di *Fides Pop. Florent.* dichia-
rasse l'intenzion sua: il che faceva anche la
pittura del settimo senza motto, che erano i due
corni di dovizia pieni di spighe intrecciati
insieme; e lo faceva l'ottavo, pur senza motto
con le tre arti, Pittura, Scultura, ed Archi-
tettura , che a guisa delle tre Grazie prese
per mano, denotando la dependenzia che l'una
arte ha dall' altra, erano sur una base, in cui
si vedeva scolpito un capricorno, non meno
dell'altre leggiadramente poste. Facevalo an-
cora il nono più verso l'Arno collocato, che
era la solita Fiorenza col suo leone accanto,
a cui erano da alcune persone circostanti of-
ferti diversi rami d'alloro, grate quasi del be-
nefizio dimostrandosi, poichè ivi le lettere co-
me si disse, a risurgere incominciarono; elo
faceva il decimo ed ultimo col suo motto che
diceva: *Tribu Scaptia,* che fu la propria di
Augusto suo conditore, scritto sur uno scu-
do tenuto da un leone, nella quale antica-
mente Fiorenza soleva rassegnarsi. Ma di gran-
dissimo ornamento, oltra a' bellissimi scudi,
ov'eran l'armi dell'una e l'altra Eccellenza,
e della serenissima principessa, e l'insegna
della città, ed oltre all'aurea e grande e du-
cal corona, che Fiorenza di porger mostrava,
fu una principalissima impresa sopra tutti
gli scudi posta ed a proposito della città mes-
sa, che era composta di due alcioni facenti in
mare il lor nido al principio del verno; il
che si dimostrava con quella parte del Zodia-
co, che dipinto vi era, in cui si vedeva il sole
entrare appunto nel segno del Capricorno,
con la sua anima, che diceva : *Hoc fidunt;*
volendo significare che sì come gli alcioni per
privilegio della natura nel tempo che il sole
entra nel predetto segno di Capricorno , che
rende tranquillissimo il mare, possono farvi
sicuramente i lor nidi, onde sono quei giorni
alcioni chiamati; così anche Fiorenza sotto il
Capricorno ascendente, e perciò antica ed
onoratissima impresa del suo ottimo duca,
può in qualunque stagione il mondo ne ap-

porti, felicissimamente, come ben fa, riposarsi
e fiorire . E tutto questo, con tutti gli altri
sopraddetti concetti, erano in buona parte
dichiarati dall'inscrizione che all' altissima
sposa favellando, accomodatamente ed in bel-
lissimo ed ornatissimo luogo, era stata messa,
dicendo:

Ingredere urbem foelicissimo coniugio fa-
ctam, Augustissima Virgo, fide, ingeniis, et
omni laude praestantem, optataque praesen-
tia tua, et eximia virtute, sperataque fae-
cunditate, optimorum principum paternam et
avitam claritatem , fidelissimorum civium
laetitiam, florentis urbis gloriam et foelicita-
tem auge.

DELL' ENTRATA DI BORGO OGNISSANTI

Seguitando poi verso il borgo d'Ognissan-
ti, strada, come ognun sa, e bellissima ed am-
pissima e dirittissima, fu all' entrar d' essa ,
con due molto gran colossi, figurato in u no
l' Austria per una giovane tutta armata alla
antica con uno scettro in mano significante
la bellica sua potenza, per l'Imperiale degnità
oggi appresso a quella nazione risedente , ed
ove pare che al tutto ridotta sia; e nell' altro
una Toscana di religiose vesti adorna e con
il sacerdotal lituo in mano , che dimostrava
anch'ella l' eccellenza che al divin culto la
toscana nazione fin dagli antichi tempi ha
sempre avuto; per il che ancor oggi si vede
che i pontefici e la santa romana chiesa in
Toscana hanno il lor seggio principale voluto
porre. Di queste ambidue ciascuna un grazioso
ed ignudo angeletto accanto, che all'una pa-
reva che serbasse l'imperial corona ed all'al-
tra quella che i pontefici usar sogliono, molto
amorevolmente pareva che l' una la mano
all' altra porgesse, quasi che l'Austria con le
sue più nobili città, le quali nella tela gran-
dissima , che per ornamento e per testata,
all' entrare di quella strada e verso il Prato
rivolta quella sotto diverse immagini erano descritte
significar volesse d'essere parentevolmente ve-
nuta ad intervenire all'allegrezze ed onoran-
ze de' serenissimi sposi, e riconoscere ed ab-
bracciare l'amata sua Toscana, congiugnendo
in un certo modo le due massime potenze
spirituale e temporale insieme. Il che otti-
mamente dichiararono i sei versi, che in ac-
comodato luogo posti furono, dicendo:

Augustae en adsum sponsae comes Austria, magni
Caesaris haec nata est, Caesaris atque soror,
Carolus est patruus, gens et faecunda triumphis,
Imperio fulget, regibus et proavis.
Laetitiam et pacem adferimus dulcesque Hymena-
 eos,
Et placidam requiem, Tuscia clara, tibi.

Sì come dall'altra parte la Toscana, avendo a Fiorenza sua regina e signora il primo luogo alla prima porta conceduto, tutta lieta di ricevere tanta donna pareva che si dimostrasse, avendo in sua compagnia, anch'ella in una simil tela accanto a se dipinto, e Fiesole, e Pisa, e Siena ed Arezzo con l'altre sue città più famose, e con l'Ombrone, e con l'Arbia, e col Serchio, e con la Chiana, tutte in varie forme, secondo il solito, ritratte, significando il contento suo con i sei seguenti versi in somigliante modo, come gli altri, ed in comodo luogo posti:

Ominibus faustis et laetor imagine rerum,
Virginis aspectu Caesareaeque fruor,
Haec nostrae insignes urbes, haec oppida et agri,
Haec tua sunt: illis tu dare iura potes.
Audis, ut resonet laetis clamoribus aether?
Et plausu et ludis Austria cuncta fremat?

DEL PONTE ALLA CARRAIA

Ed acciocchè con tutti i prosperi auspizi le splendide nozze celebrate fussero, al palazzo de' Ricasoli, che al principio del ponte alla Carraia, come ognun sa, è posto, si fece di componimento dorico il terzo ornamento a Imeneo, lo Dio di quelle, dedicato; e ques'to fu, oltre a una singolare e vaghissima testata, in cui gli occhi di chi per borgo Ognissanti veniva con meraviglioso diletto si pasceva, di due altissimi e molto magnifici portoni, che in mezzo la mettevano, sopra l'uno dei quali, che dava adito a'trapassanti nella strada chiamata la Vigna, era giudiziosamente posta la statua di Venere genitrice, alludendo forse alla casa de' Cesari, che da Venere ebbe origine, o forse augurando a' novelli sposi generazione e fecondità, con un motto cavato dall'epitalamio di Teocrito, che diceva:

Κύπρις δὲ, Θεά Κύπρις, ἴσον ἔραϋθαι ἀλλάλων

E sopra l'altro, per onde passò la pompa, e che introduceva lungo la riva d'Arno, quella di Latona nutrice, schivando forse la sterilità o l'importuna gelosia di Giunone, con il suo motto anch'ella di

Λατὼ μὲν δοῖν, Λατὼ κουροτρόφος ὔμμιν εὐτεχνίην.

Per finimento de' quali con singolare artifizio condotti sopra una gran base con l'un de' portoni appiccata, quasi dall'acque uscito, si vedeva da una parte, sotto forma d'un bellissimo e di gigli inghirlandato gigante, l'Arno, come se di nozze esempio dar volesse, con la sua Sieve, di frondi e di pomi inghirlandata ancor ella, abbracciato, i quali pomi alludendo alle palle de' Medici, che quindi ebbero origine, rosseggianti stati sa-

rebbero, se i colori in sul bianco marmo fussero convenuti; il quale tutto lieto pareva che alla novella signora favellasse nel modo, che contengono i seguenti versi:

In mare nunc auro flaventes Arnus arenas
Volvam, atque argento purior unda fluet.
Hetruscos nunc invictis comitantibus armis
Caesareis, tollam sydera ad alta caput.
Nunc mihi fama etiam Tybrim fulgoreque rerum
Tantarum longe vincere fata dabunt.

E dall'altra parte per componimento di quello sur una simil base ed in simil modo con l'altro portone appiccata, quasi ali l'uno verso l'altra rivolgendosi e quasi d'una simil forma, il Danubio e la Drava abbracciati similmente si vedevano, che, sì come quelli il leone, avevano questi l'aquila per insegna e sostenimento, i quali incoronati anch' essi di rose, e di mille variati fioretti, pareva che a Fiorenza, sì come quelli a se stessi, dicessero i seguenti versi:

Quamvis Flora tuis celeberrima finibus errem,
Sum septem geminus Danubiusque ferox:
Virginis augustae comes, et vestigia lustro,
Ut reor, et si quod flumina numen habent,
Coniugium faustum et foecundum, et Nestoris annos:
Thuscorum et late nuntio regna tibi.

Nella sommità della testata poi, e nel più degno luogo, molto a bianchissimo marmo somigliante, si vedeva la statua del giovane Imeneo inghirlandato di fiorita persa, con la face e col velo e con l'inscrizione a' piedi di *Boni Coniugator Amoris*, messo in mezzo dall'Amore, che tutto abbandonato sotto l'un de' fianchi gli stava, e dalla Lealtà maritale, che il braccio sotto l'altro appoggiato gli teneva; la quale tanto bella, tanto vaga, tanto vezzosa, e tanto bene scompartita agli occhi de'riguardanti si dimostrava, che veramente più dire non si potrebbe, avendo per principal corona di quello ornamento (perciocchè a tutti una cotal principal corona ed una principale impresa posta era) in mano al descritto Imeneo formatone due della medesima persa, di che inghirlandato s'era, le quali con sembianza teneva di volerle a'felici sposi presentare. Ma massimamente belli e vaghi ed ottimamente condotti si mostravano i tre capaci quadri, che in tanti appunto, da doppie colonne divisi, era scompartita tutta quella larghissima facciata, e che con somma leggiadria a piè dell'Imeneo posti erano, descrivendo in essi tutti quei comodi, tutti i diletti, e tutte le desiderevoli cose, che nelle nozze ritrovar si sogliono, le dispiacevoli e le noiose con una certa accorta grazia da quelle discacciando: e però nell'uno di questi, ed in quello del mezzo cioè, si vedevano le tre Grazie, nel modo che si costuma, dipinte tutte liete

e tutte festanti, che pareva che cantassero, con una certa soave armonia, i sopra a loro scritti versi, dicenti.

Quae tam praeclara nascetur stirpe parentum
* Inclita progenies, digna atavisque suis?*
Hetrusca attollet se quantis gloria rebus
* Coniugio Austriacae Mediceaeque domus?*
Vivite foelices: non est spes irrita; namque
* Divina Charites talia voce canunt.*

Avendo da una parte, e quasi che coro le facessero, convenientemente insieme accoppiati, la Gioventù e 'l Diletto e la Bellezza che col Contento abbracciata stava, e dall'altra in simil guisa l'Allegrezza col Gioco, e la Fecondità col Riposo, tutti con atti dolcissimi ed a' loro effetti simiglianti, ed in maniera dal buon pittore contrassegnati, che agevolmente conoscere si potevano. In quello poi, che alla destra di questo era, si vedeva, oltre all'Amore e la Fedeltà, i medesimi Allegrezza e Contento, e Diletto e Riposo, con accese facelle in mano, che del mondo cacciavano, nel profondo abisso rimettendo, la Gelosia, la Contenzione, l'Affanno, il Dolore, il Pianto, gl' Inganni, la Sterilità, e simili altre cose noiose e dispiacevoli, che sì spesso solite sono perturbare gli animi umani; e nell'altro, dalla banda sinistra, si vedevano le medesime Grazie in compagnia di Giunone, e di Venere, e della Concordia, e dell'Amore, e della Fecondità, e del Sonno, e di Pasitea, e di Talassio mettere in ordine il genial letto con quelle antiche religiose cirimonie di facelle, d' incensi, di ghirlande e di fiori, che costumar si solevano, e de'quali, non piccola copia, una quantità d' amorini sopra 'l letto scherzanti e volanti spargendo andavano. Erano poi sopra questi, con bellissimi spartimenti accomodati, due altri quadri, che in mezzo la statua dell'Imeneo mettevano, alquanto dei descritti minori; nell'uno de'quali, imitando l'antico costume sì ben da Catullo descritto, si vedeva la serenissima principessa, da natural ritratta, in mezzo ad un leggiadro drappelletto di bellissime giovani in verginal abito, tutte di fiori incoronate, e con facelle accese in mano, che accennando verso la stella Espero, che apparire si dimostrava, sembrava quasi da loro eccitata con una certa graziosa manicra muoversi, e verso l'Imeneo camminare, con il motto: *O digno coniuncta viro!* Sì come nell' altro dall'altra parte si vedeva l' eccellentissimo principe in mezzo a molti similmente inghirlandati ed amorosi giovani, non meno delle vergini donne solleciti in accendere le nuziali facelle, e non meno accennanti verso l'apparita stella, far sembianza, verso lei camminando, del medesimo o maggior de-

siderio, col suo motto anch'egli, che diceva: *O taedis foelicibus aucte;* sopra i quali in molto grazioso modo accomodata, si vedeva per principale impresa, come s'è detto che a tutti gli archi posta era, una dorata catena tutta di maritali anelli con le loro pietre composta, che dal cielo pendendo pareva che questo terreno mondo sostenesse, alludendo in un certo modo all'Omerica catena di Giove, e significando, mediante le nozze unendosi le celesti cagioni con le materie terrene, la natura ed il predetto terreno mondo conservarsi e quasi perpetuo rendersi, con il motto che diveva: *Natura sequitur cupide.* Una quantità poi, e tutti lieti e tutti in accomodato luogo posti, di putti e d'amorini si vedevano sparsi e per le basi, e per i pilastri, e per i festoni, e per gli altri ornamenti, che infiniti v' erano che con una certa letizia pareva che tutti o spargessero fiori e ghirlande, o soavemente cantassero la seguente ode, fra gli spazi dell'accoppiate colonne, che, come s'è detto, i gran quadri e la gran faccia dividevano, con graziosa e leggiadra maniera accomodata:

Augusti soboles regia Caesaris
* Summo nupta viro principi Hetruriae*
Faustis auspiciis deseruit vagum
* Istrum, regnaque patria.*
Cui frater, genitor, patruus, atque avi
* Fulgent innumeri stemmate nobiles*
Praeclaro imperii, prisca ab origine
* Digno nomine Caesares.*
Ergo magnanimae virgini et inclytae
* Iam nunc Arne pater suppliciter manus*
Libes, et violis versicoloribus
* Pulchram Flora premas comam.*
Assurgant proceres, ac velut aureum
* Et caeleste iubar rite colant eam.*
Omnes accumulent templa Deum, et piis
* Aras muneribus sacras.*
Tali coniugio Pax hilaris redit,
* Fruges alma Ceres porrigit uberes,*
Saturni remeant aurea saecula,
* Orbis laetitia fremit.*
Quin dirae Eumenedes, mostraque Tartari
* His longe duce te finibus exulant.*
Bellorum rabies hinc abit effera,
* Mavors sanguineus fugit.*
Sed iam nox ruit, et sydera concidunt.
* Ennymphae adveniunt, Iunoque pronuba*
Arridet pariter, blandaque Gratia
* Nudis iuncta sororibus.*
Haec cingit niveis tempora liliis,
* Haec e purpureis serta gerit rosis,*
Huic molles violae et suavis amaracus
* Nectunt virgineum caput.*
Lusus, laeta Quies cernitur, et Decor:

Quos circum volitat turba Cupidium,
Et plaudens recinit haec Hymenaeus ad
Regalis thalami fores.
Quid statis iuvenes tam genialibus
Indulgere toris immemores? ioci
Cessent, et choreae: ludere vos simul
Poscunt tempora mollius.
Non vincant ederae brachia flexiles,
Conchae non superent oscula dulcia,
Emanet pariter sudor, et ossibus
Grato murmure ab intimis.
Det summum imperium, regnaque Iupiter,
Det Latona parem progeniem patri;
Ardorem unanimem det Venus, atque Amor
Aspirans face mutua.

DEL PALAZZO DEGLI SPINI

Ed acciocchè nessuna parte dell' uno e dell'altro imperio in dietro non rimanesse, che non fusse alle nozze felici intervenuta, al ponte a Santa Trinita ed al palazzo degli Spini, che al suo principio si vede, di architettura composta non meno magnificamente fu il quarto ornamento fatto di una testata di tre facce, l'una delle quali verso Santa Trinita svolgendosi, veniva congiunta con quella del mezzo, che alquanto piegata era, e che anch' ella, con quella che verso gli Spini e Santa Trinita in simil guisa svolgeva, era appiccata; onde pareva che per veduta, così dell'una come dell'altra strada, principalmente stata ordinata fusse, in tal maniera dall'una e dall'altra tutta agli occhi de'riguardanti si dimostrava, cosa, a chi ben considera, d'artifizio singolare, e che rendeva quella contrada, che per se e virtuosa e magnifica quanto alcun' altra che in Fiorenza si ritrovi, e vistosissima e bellissima oltre a modo, avendo nella faccia, che nel mezzo veniva, formatovi sopra una gran base due grandissimi ed in vista molto superbi giganti sostenuti da due gran mostri e da altri stravaganti pesci, che per il mare di nuotar sembravano, e da due marine ninfe accompagnati, presi l'uno per il grande Oceano e l'altro per il mar Tirreno, che, in parte giacendo, pareva con una certa affettuosa liberalità che a' serenissimi sposi presentar volessero, non pur molte e bellissime branche di coralli e conche grandissime di madriperle ed altre lor marine ricchezze che in man tenevano, ma nuove isole, e nuove terre, e nuovi imperi, che ivi con loro condotti si vedevano; dietro a'quali, che leggiadro e pomposo rendevano tutto questo ornamento, si vedeva dal posare che in su la base facevano a poco a poco ergersi due grandissime mezze colonne, sopra le quali, posando la sua cornice e fregio ed architra-

ve, lasciavano dietro a'mari descritti, quasi in forma d'arco trionfale, un molto spezioso quadro, sorgendo sopra l'architrave e sopra le due colonne due ben intesi pilastri avviticchiati, da'quali movendosi due cornici formavano in fine un superbo e molto ardito frontespizio, in cima di cui, e sopra i viticci de'due descritti pilastri, si vedevano posti tre grandissimi vasi d'oro tutti pieni e colmi di mille e mille variate marine ricchezze; ma nel vano, che dall'architrave alla punta del frontespizio rimaneva, con singolar dignità sì vedeva una maestevol ninfa giacere, figurata per Tetide o Anfitrite, marina diva e regina, che in atto molto grave, per principal corona di questo luogo, porgeva una rostrata corona solita darsi a'vincitori delle navali battaglie, col suo motto di: *Vince mari,* quasi che soggiugnesse quel che segue: *Iam terra tua est;* sì come nel quadro e nella faccia dietro 'a' giganti', in una grandissima nicchia e che di naturale e verace antro o grotta sembianza aveva, fra molti altri marini mostri si vedeva dipinto il Proteo della georgica di Virgilio, da Aristeo legato, che col dito accennando verso i soprascritti versi, pareva che profetando volesse annunziare a' ben congiunti sposi, nelle cose marittime, felicità, e vittorie, e trionfi, dicendo:

Germana adveniet foelici cum alite virqo,
Flora, tibi, advenit soboles Augusta Hymenael,
Cui pulcher Iuvenis iungatur foedere certo
Regius Italiae columen, bona quanta sequentur
Coniugium? Pater Arne tibi, et tibi Florida Mater,
Gloria quanta aderit! Protheum nil postera fallunt.

E perchè, come s'è detto, questa faccia dell' antro era dalle due altre faccie, di cui l'una verso Santa Trinita e l'altra verso il ponte alla Carraia svolgeva, messa in mezzo, si vedevano ambedue, che della medesima grandezza ed altezza erano, in simil modo da due simili mezze colonne messe similmente in mezzo, le quali in simil guisa reggevano il loro architrave, fregio, e cornice di quarto tondo, in su la quale, così di quà come di là, si vedevano tre statue di putti in su tre piedistalli che sostenevano certi ricchissimi festoni d'oro, di chiocciole, e nicchie, e coralli con sala e con alga marina molto maestrevolmente composti, e da'quali non men gentilmente era dato a tutta questa macchina fine. Ma ritornando allo spazio della facciata, che svolgendo al palazzo degli Spini s'appoggiava, si vedeva di chiaro scuro dipinta in esso una ninfa tutta inculta e poco men che ignuda in mezzo a molti nuovi animali, ed era questa presa per la nuova terra del Perù, con l'altre nuove Indie occidentali, sotto

gli auspizj della fortunatissima casa d'Austria in buona parte ritrovate e rette, che volgendosi verso un Iesù Cristo nostro Signore, che tutto luminoso in una croce nell'aria dipinto era (alludendo alle quattro chiarissime stelle, che di croce sembianza fanno, novellamente appresso a quelle genti ritrovate) pareva, a guisa di sole, che con gli splendidissimi raggi alcune folte nugole trapassasse; di che ella sembrava in certo modo rendere a quella casa molte grazie, poichè per lei si vedeva al divin culto e alla verace cristiana religione ridotta, con i sottoscritti versi:

Di, tibi pro meritis tantis, Augusta propago,
Praemia digna ferant, quae vinctam mille catenis
Heu duris solvis, quae clarum cernere solem
E tenebris tantis, et Christum noscere donas.

Sì come nella base, che tutta questa faccia reggeva, e che benchè al par di quella de' giganti venisse, non perciò come quella sporgeva in fuori, si vedeva quasi per allegoria dipinta la favola di Andromeda dal crudo mostro marino per Perseo liberata. Ma in quella che in verso l'Arno ed il ponte alla Carraia svolgendosi riguardava, si vedeva in simil modo dipinta la famosa, benchè piccola, Isola dell'Elba sotto forma d'un'armata guerriera sedere sopra un gran sasso col tridente nella destra mano, avendo dall'un de' lati un piccolo fanciulletto che con un delfino pareva che vezzosamente scherzasse, e dall'altro un altro a quel simile, che un'àncora reggeva con molte galee che d'intorno al suo porto, che dipinto vi era, aggirar si vedevano, a piè di cui e nella cui base, in simil modo corrispondendo alla sopradipinta faccia, si vedeva similmente quella favola che da Strabone è messa quando conta che tornando gli Argonauti dall'acquisto del Vello d'oro all'Elba, con Medea arrivati, vi rizzarono altari, e vi fecero a Giove sacrifizio, prevedendo forse o augurando che ad altro tempo questo glorioso duca, per l'ordine del Tosone, quasi della loro squadra dovesse, fortificandola e assicurando i travagliati naviganti, rinnovare l'antica di loro e gloriosa memoria; il che i quattro versi, in accomodato luogo postivi, ottimamente dichiaravano, dicendo:

Evenere olim heroes, qui littore in isto
Magnanimi votis petiere. En Ilva potentis
Auspiciis Cosmi multa munita opera, ac vi
Pacatum pelagus, securi currite nautae.

Ma bellissima e bizzarra, e capricciosa, e molto ornata vista facevano, oltre alle varie imprese e trofei, ed oltre ad Arione, che sul notante delfino per mezzo il mare sol-

lazzandosi andava, una innumerabile quantità di stravaganti pesci marini, e di nereidi, e di tritoni, che per fregi e piedistalli, e basamenti, ed ovunque lo spazio e la bellezza del luogo lo ricercava, sparsi erano: sì come a piè del gran basamento de' giganti graziosa vista faceva ancora una bellissima sirena sopra il capo di un molto gran pesce sedente, dalla cui bocca, secondo il voltar d'una chiave, alcuna volta non senza desiderato riso de' circostanti si vedeva gettare impetuosamente acqua a dosso a' troppo avidi di bere il bianco e vermiglio vino, che dalle poppe della sirena abbondantemente in un molto capace e molto adorno pilo cascava. E perchè la rivolta della faccia ov'era dipinta l'Elba, che a chi dal ponte alla Carraia lungo l'Arno verso gli Spini, sì come fece la pompa, andava, batteva di prima giunta negli occhi, parve al ritrovatore, nascondendo la bruttezza dell'armadure e de' legnami, che dietro necessariamente posti erano, di tirare alla medesima altezza un'altra, simile alle tre descritte, nuova faccetta, che rendesse (sì come fece) tutta quella vista lietissima ed ornatissima; ed in questa dentro ad un grande ovato parse che ben fusse (tutto il concetto della macchina abbracciando) collocare la principalissima impresa; e però per questa vi si vedeva figurato un gran Nettuno su l'usato carro e con l'usato tridente, quale è descritto da Vergilio, discacciare gli importuni venti, per motto usando le sue medesime parole *Maturate fugam*, quasi volesse tranquillità, e quiete e felicità nel suo regno a' fortunati sposi promettere.

DELLA COLONNA

Ma dirimpetto al vezzosetto palazzo dei Bartolini, per più stabile e fermo ornamento, era di poco, non senza singolare artificio, stata ritta quella antica e grandissima colonna d'oriental granito, che, dalle Romane Antoniane tratta (3) era da pio IV stata a questo glorioso duca concessa, e da lui (benchè con non piccolo dispendio) a Fiorenza condotta, a lei magnanimamente e per pubblico di lei decoro fattone anche cortese dono; sopra a cui e sopra il di cui bellissimo capitello, che di bronzo, sì come la base, sembrava, e che di bronzo va or facendosi, fu posta, benchè di bronzo, ma di color di porfido, perchè così ha essere, una molto grande e molto eccellente statua di donna tutta armata con la celata in testa, rappresentante, per la spada nella destra, e per le bilancie nella sinistra mano, una incorruttibile e molto valorosa Giustizia.

DEL CANTO A' TORNAQUINCI.

Fu fatto il sesto ornamento al canto dei Tornaquinci, e dirò cosa, che incredibile parrebbe a chi veduta non l'avesse; perciocchè questo fu tanto magnifico, tanto pomposo, e con tanta arte e grandezza fabbricato, che benchè congiunto col superbissimo palazzo degli Strozzi, atto a far parer nulla le grandissime cose, e benchè in sito al tutto disastroso per la ineguale rottura delle strade che vi concorrono, e per altri inconvenienti, tanta nondimeno fu l'eccellenzia dell'artefice, e con tanto ben intesa maniera fu condotto, che pareva che tante difficultà, per più ammirabile e per di maggiore bellezza renderlo, apposta concorse vi fussero, accompagnando la ricchezza degli ornamenti, l'altezza degli archi, la grandezza delle colonne tutte d'armi e di trofei conteste, e le grandi statue, che sopra la cima di tutta la macchina torreggiavano quel bellissimo palazzo, in guisa che ciascuno giudicato avrebbe che nè quell'ornamento ricercasse altra accompagnatura che d'un palazzo tale, nè che a tal palazzo altro ornamento che quello si richiedesse: il che, acciocchè maggiormente s'intenda, e per più chiaramente e più distintamente mostrare in che maniera questo fatto fusse, necessaria cosa è che da quelli che fuor dell'arte sono ci sia alquanto perdonato se a quelli che di essa si dilettano andremo forse più minutamente, che lor convenevole non parrebbe, descrivendo la qualità de' siti e la forma degli archi, e questo per mostrare come i nobili ingegni sanno accomodare gli ornamenti a'luoghi e l'invenzione a'siti con grazia e con vaghezza. Diremo adunque che perciocchè la strada, che dalla colonna a'Tornaquinci viene, è (come ognun sa) larghissima, e dovendosi quindi in quella de'Tornabuoni trapassare, la quale per la sua strettezza causava che gli occhi di chi veniva in buona parte nella non molto adorna torre de' Tornaquinci, che più che la metà della strada occupa, percotevano, parse necessario, per maggior vaghezza e per fuggire questo inconveniente, di formare nella larghezza della predetta strada d'ordine composto due archi da una ornatissima colonna divisi, l'uno de'quali dava libero adito alla pompa, che nella prescritta via de'Tornabuoni trapassava, e l'altro, la vista della torre nascondendo, pareva per virtù d'una artifiziosa prospettiva, che dipinta vi era, che in un'altra strada simile a quella de'detti Tornabuoni conducesse, in cui con piacevolissimo inganno si vedevano non pure le case e le finestre di tappeti ador-

ne e d'uomini e di donne, che per mirare intente stessero piene, ma con graziosa vista pareva che quindi in verso gli entranti una molto vaga giovane sur un bianco palafreno da alcuni staffieri accompagnata venisse, tal che a più d'uno, ed il giorno della pompa, e mentre che poi vi stette, fece con graziosa beffe nascer desiderio o di andare ad incontrarla, o di attenderla sino a tanto che trapassata fusse. Erano questi due archi, oltre alla prescritta colonna che gli divideva, messi in mezzo da altre colonne della grandezza medesima, che reggevano gli architravi, fregi, e cornici, e sopra ciascuna con leggiadro ornamento si vedeva un bellissimo quadro, in cui pur di chiaroscuro si vedevan dipinte l'istorie, delle quali poco di sotto parleremo, chiudendo di sopra ogni cosa un grandissimo cornicione con gli ornamenti alla grandezza, ed alla magnificenza, e vaghezza del resto corrispondenti, sopra il quale posavano poi le statue, le quali, quantunque venissero alte dal piano della terra ben venticinque braccia, con tanta nondimeno proporzione erano fatte, che nè l'altezza toglieva loro la grazia, nè la lontananza la vista d'ogni particolare ornamento e bellezza. Stavano nella medesima guisa, quasi ali di questi due archi, di testa dall'uno e l'altro lato due altri archi, l'uno de'quali congiunto col palazzo degli Strozzi, trapassando alla predetta torre de'Tornaquinci, dava adito a quelli che volgersi verso il Mercato vecchio volevano, sì come l'altro, dall'altro lato posto, faceva il medesimo effetto a quelli che verso la strada chiamata la Vigna d'andar desiderassino; onde la via di Santa Trinita, di cui s'è detto ch'era tanto larga, veniva, in questi quattro descritti archi terminando, a porger tanta vaghezza, e sì bella e sì eroica vista, che maggiore sodisfazione agli occhi de'riguardanti pareva che porgere non si potesse: e questa era la parte dinanzi, composta, come si è detto, di quattro archi, di due di testa cioè, l'un finto, e l'altro, che nella via de'Tornabuoni passava, vero, e di due altri dai lati a guisa d'ali, che nelle due attraversanti strade si rivolgevano. Ma perchè, entrando nella predetta strada de'Tornabuoni dal lato sinistro accanto alla Vigna, sbocca (come ciascuno sa) la strada di S. Sisto, la quale anch'ella necessariamente percuote nel fianco della medesima torre de'Tornaquinci, nascondendo la medesima bruttezza nella medesima maniera, e col medesimo inganno della medesima prospettiva, si fece parere che anch'ella in una simile strada trapassasse, di vari casamenti in simil modo posti, e con artifiziosa vista d'una molto adorna fontana traboccante di chiarissime acque, della quale, chi punto lontano stato

fusse, di certo affermato avrebbe che una donna con un putto, che di prenderne faceva sembianza, viva al tutto e non punto simulata era. Ora questi quattro archi, tornando a quei dinanzi, erano da cinque, nel modo detto, ornate colonne, e sospesi e divisi, formando quasi una quadrata piazza; ed era al dritto di ciascuna d'esse colonne, sopra l'ultima cornice e sommità dell'edificio, un bellissimo seggio, essendone nel medesimo modo posti quattro altri sopra il mezzo di ciascheduno arco, i quali tutti facevano il numero di nove; in otto de'quali si vedeva a sedere in ciascuno una statua con molto maestevol sembianza, delle quali altra si vedeva armata, altra in pacifico abito, ed altra con l'imperatorio paludamento, secondo le qualità di coloro che ritratti vi erano; ed in vece del nono seggio, e della nona statua, sopra la colonna del mezzo si vedeva collocato una grandissima arme di casa.d'Austria, da due gran Vittorie con l'imperial corona sostenuta, a cui tutta questa macchina si dedicava: il che faceva manifesto un grandissimo epitaffio, che con molto bella grazia sotto l'arme posto si vedeva, dicente:

Virtuti foelicitatique invictissimae domus Austriae, maiestatique tot, et tantorum imperatorum ac regum, qui in ipsa floruerunt, et nunc maxime florent, Florentia augusto coniugio particeps illius foelicitatis, grato pioque animo dicat.

Ed era stato intenzione, come avendo.condotto a queste splendidissime nozze la provincia d'Austria con le sue cittadi e fiumi, e col suo mare Oceano, e fattole dalla Toscana e dalle sue cittadi, e dall'Arno e dal Tirreno (come s'è detto) ricevere, di condurre adesso i suoi gloriosi e grandissimi Augusti tutti pomposi e tutti adorni, sì come ordinariamente, quando a nozze s'interviene, usar si suole; i quali, quasi che con loro la serenissima sposa condotto avessero, fussero innanzi venuti per fare con la casa de'Medici il primo parentevole abboccamento, e mostrare di quale e quanto gloriosa stirpe fusse la nobil vergine che essi lor presentar volevano; e perciò, dell'otto sopraddette statue sopra gli otto seggi poste, e per otto imperadori di questa augustissima casa fatte, si vedeva alla man destra dell'arme predetta, e sopra l'arco, donde la pompa trapassava, quella di Massimiliano II, al presente ottimo e magnanimo imperatore, della sposa fratello, sotto a cui in un molto capace quadro si vedeva in bellissima invenzione dipinta la sua mirabile assunzione all'imperio, stando egli a sedere in mezzo agli spirituali ed a'temporali elettori; quelli conosciuti, oltre all'abito lungo, per

una Fede che a'loro piedi si vedeva, e questi altri per una Speranza in simil guisa posta. Vedevasi nell'aria poi sopra il suo capo certi angeletti, che sembravano di cacciar fuori da certe oscure e tenebrose nugole molti maligni spiriti, volendo con essi accennare o la speranza che si ha che, quando che sia, in quella invittissima e costantissima nazione si andranno dissipando e spargendo le nugole di tante turbazioni che intorno alle cose della religione vi sono occorse, e si ridurrà alla pristina candidezza e serenità di tranquillissima concordia; o vero, quasi che in quest'atto tutte le dissensioni fusser via volatesene, mostrare quanto mirabilmente in tanta variazione di menti e di religioni cotale assunzione con tanto concorso della Germania seguita fusse; il che ne denotavano le parole, che sopra vi furono poste, dicendo:

Maximilianus II. salutatur imperator magno consensu Germanorum, atque ingenti laetitia bonorum omnium, et christianae pietatis foelicitate.

Accanto poi alla statua di Massimiliano sopraddetto, in luogo corrispondente alla colonna dell'angolo, vi si vedeva quella del veramente invittissimo Carlo V, sì come sopra l'arco di questa rivolta, e che soprastava alla strada della Vigna, era quella del secondo Alberto, uomo di speditissimo valore, benchè piccol tempo imperasse. Ma sopra la colonna di testa vi si vedeva quella del gran Ridolfo, il quale, primo di questo nome, primo anche introdusse in questa nobilissima casa l'imperial dignità, e che primo l'arricchì del grande arciducato d'Austria, quando, per mancamento di successione essendo all'imperio ricaduto, ne investì il primo Alberto suo figliuolo, onde ha poi preso la casa d'Austria il cognome; il che per memoria di tanto importante fatto si vedeva con bellissima maniera nel fregio sopra quell'arco dipinto, con l'iscrizione a'piedi, che diceva:

Rodulphus primus ex hac familia imperatorem Albertum primum Austriae principatu donat.

Ma ritornando poi alla parte sinistra, e cominciando dal medesimo luogo del mezzo, si vedeva a canto all'arme e sopra il finto arco, che la torre de'Tornaquinci copriva, la statua del religiosissimo Ferdinando, della sposa padre, sotto i cui piedi in un gran quadro si vedeva dipinta la valorosa resistenza per sua opera fatta l'anno 1529 nella difesa di Vienna contro al terribile impeto turchesco, denotata con il soprascritto motto, dicente:

Ferdinandus primus imperator, ingentibus

copiis Turcarum cum rege ipsorum pul-
sis, Viennam nobilem urbem fortissime,
foelicissimeque defendit.

Sì come nell'angolo era la statua del primo e chiarissimo Massimiliano, e sopra l'arco che piegava verso il palazzo degli Strozzi, quella del pacifico Federigo appoggiata ad un troncon d'olivo, del medesimo Massimilian padre; ma sopra l'ultima colonna, congiunta col sopraddetto palazzo degli Strozzi, si vedeva quella del sopraddetto primo Alberto, quello che (come si disse) fu primo da Ridolfo suo padre degli stati d'Austria investito, e che dette l'arme, che ancor oggi si vede, a quella nobilissima casa, la quale soleva prima essere di cinque allodolette in campo d'oro; dove questa, che, come ognun vede, è tutta rossa con una listra bianca che la divide, dicono che tale da lui si messe in uso, perciocchè, come ivi in un gran quadro dipinto sotto i suoi piedi si vedeva, tale si trovò egli in quella sanguinosissima battaglia da lui fatta con Adolfo, stato prima deposto dell'imperial sede; ove, il predetto Alberto si vedeva di sua mano ammazzare valorosamente Adolfo, e riportarne l'opime spoglie; e perciò che, fuor che il mezzo della persona che, per l'arme, bianca era, in tutto il resto macchiato ed imbrodolato quel giorno di sangue si ritrovava, con la medesima maniera di forma e di colori per quella memoria dipigner volse l'arme, che poi da' successori di quella casa gloriosamente seguitata esser dovesse, leggendosi sotto il quadro, sì come agli altri, una simile inscrizione, che diceva:

Albertus primus imper. Adolphum, cui legi-
bus imperium abrogatum fuerat, magno
praelio vincit, et spolia opima refert.

E perchè ciascuno degli otto descritti imperatori, oltre all'universale arme di tutta la casa, vivendo n'usò ancora una sua particolare e propria, per più manifesto rendere a'riguardanti per cui ciascuna delle statue fatta fusse, si mise ancora sotto i lor piedi in bellissimi scudi quell'arme, che, come è detto, portata propriamente aveva; il che oltre ad alcune vaghe ed accomodate istoriette, che ne'piedistalli dipinte erano, rendeva eroica e magnifica e molto ornata vista; sì come non meno facevano nelle colonne ed in tutti i luoghi, ove accomodatamente metter si potevano, oltre all'armi, le croci di S. Andrèa, ed i fucili, e le colonne d'Ercole col motto del *Plus ultra,* principale impresa di questo arco, e molte altre simili usate dagli uomini di quella imperialissima famiglia. E tale cra la vista principale, che si offeriva a

chi per diritta via con la pompa trapassar voleva. Ma a quelli, che per il contrario della via de' Tornabuoni verso i Tornaquinci venivano, faceva forse con non men vago ornamento, per quanto la strettezza della strada ne concedeva, il medesimo spettacolo proporzionatamente accomodato; perciocchè ivi, che la parte di dietro chiameremo, quasi un altro corpo simile al descritto formato era, eccetto che per la strettezza della strada, dove quello di quattro, questo di tre soli archi si vedeva composto; l'uno de'quali con fregiature e cornici congiungendosi, e perciò doppio rendendo quello, sopra cui si disse che fu la statua del secondo Massimiliano oggi imperante posta, e l'altra con la descritta prospettiva che la torre nascondeva, anch'egli appiccandosi faceva che il terzo, lasciando similmente dietro a se una quadrata piazzetta, restava l'ultimo di chi con la pompa usciva, e si mostrava il primo a chi per il contrario per la strada de' Tornabuoni tornava; sopra il quale (che fu nella medesima forma che i descritti) era, sì come ivi gl'imperadori in questi si vedevano torreggiare, ma in piedi stando, due re Filippi, padre l'uno, e l'altro figliuolo del gran Carlo V, quello, ed il secondo cioè, che ripieno di tanta liberalità e giustizia onoriamo oggi per grandissimo e potentissimo re di tanti nobilissimi regni; fra il quale e la statua del predetto suo avo si vedeva nel rigirante fregio dipinto questo medesimo secondo Filippo con maestà sedere, ed innanzi stargli una grande ed armata donna, conosciuta, per la croce bianca che in petto avea, esser Malta, da lui con la virtù dell'illustrissimo signor don Garzia di Toledo, che ritratto vi era, dall'assedio turchesco liberata, la quale pareva che, come memorevole del grandissimo benefizio, volesse porgergli l'ossidional corona di gramigna: il che era fatto manifesto dal sottoscrittogli epitaffio, che diceva:

Melita erepta è faucibus immanissimorum
hostium, studio et auxiliis piissimi regis
Philippi, conservatorem suum corona gra-
minea donat.

E perchè la parte, che verso la strada della Vigna risguardava, avesse anch'ella qualche ornamento, cosa convenevole parve fra l'ultima cornice, ove posavano le statue e l'arco, che grande spazio era, con un grande epitaffio dichiarare il concetto di tutta questa grandissima mole, dicendo:

Imperio late fulgentes aspice reges ;
Austriaca hos omnes edidit alta domus.
His invicta fuit virtus, his cuncta subacta,
His domita est tellus, servit et Oceanus.

Sì come nella medesima guisa, e per la medesima cagione, si fece il Mercato vecchio anche in questo dicendo:

Imperiis gens nata bonis , et nata triumphis ,
Quam genus è caelo ducere nemo neget;
Tuque nitens germen divinae stirpis Hetruscis
Traditum agris nitidis , ut sola culta bees:
Si mihi contingat vestro de semine fructum
Carpere , et in natis cernere detur avos ,
O fortunatam! vero tunc nomine florens
Urbs ferar , in quam sors congerat omne bonum.

DEL CANTO A' CARNESECCHI.

Ma convenevole cosa parve, avendo nel descritto luogo condotto i trionfanti Augusti, di condurre anche al canto, che de' Carnesecchi è detto, e che da quello non lontano era, con tutta la lor pompa similmente i magnanimi Medici; quasi che gli Augusti riverentemente ricevendo (come si costuma) per la condotta e desiderata sposa festeggiare ed onorar volessero. Qui non meno sarà necessario, sì come in alcuno de' seguenti luoghi, che da quelli che fuor dell'arte sono ne sia concesso il minutamente descrivere il sito del luogo, e la forma degli archi e degli altri ornamenti; perciocchè intenzion nostra è di mostrare non meno l'eccellenza delle mani e de' pennelli di quegli artefici che l'opere eseguirono, che la fertilità dell'ingegno e l'acutezza di chi dell'istorie e di tutta l'invenzione fu il ritrovatore: e massimamente che il sito di questo luogo fu il più disastroso, forse, ed il più malagevole ad accomodare, che nessuno degli altri descritti o da descriversi; perciocchè volgendo ivi la strada verso Santa Maria del Fiore, ed alquanto nel largo pendendo, viene a farvi quell'angolo che da questi dell'arte è chiamato ottuso: e questa era la parte destra; ma al dirimpetto e nella parte sinistra essendovi una piccola piazzetta, nella quale due strade rispondono, l'una che dalla piazza grande di Santa Maria Novella viene, e l'altra dall'altra piazza similmente Vecchia chiamata , in questa cotale piazzetta, che in vero è sproporzionatissima, si formò un teatro ottangolare tutta la parte di sotto, le cui porte erano quadre e di ordine toscano; e si vedeva sopra ciascuna d'esse una nicchia da due colonne in mezzo messa con sue cornici, architravi, ed altri ornamenti, ricchi e pomposi, di dorica architettura. Ma crescendo in alto si creava l'ordine terzo, ove si vedeva sopra le nicchie in ciascuno spazio un quadro co' suoi ornamenti di pittura bellissimi. Ora convenevol cosa è d'avvertire, quantunque si sia detto che quadre fussero le porte da basso e toscane, che le due nondimeno, ove entrava ed usciva la strada principale, ed onde doveva trapassar la pompa,

furono fatte a sembianza d'arco, allungandosi non piccolo spazio l'uno in verso l'entrata, e l'altro verso l'uscita a guisa di vestibulo, ed avendo nella faccia del di fuori reso l'uno e l'altro ricchissimo ed ornatissimo, quanto proporzionatamente si doveva. Descritta ora la forma generale di tutto l'edifizio, ed alla particolare discendendo, e dalla parte dinanzi, e che prima agli occhi de' camminanti si offeriva, e che a guisa d'arco trionfale, come si è detto, e di ordine corintio era, incominciando, si vedeva il predetto arco essere dall'una e dall'altra parte messo in mezzo da due armate e molto bellicose statue, di cui ciascuna sur una graziosa porticella posandosi, si vedevano, similmente fuori d'una nicchia messa da due proporzionate colonne anch'ella in mezzo, uscire; ed erano queste: quella cioè, che dalla parte destra si dimostrava, fatta per il duca Alessandro, genero del chiarissimo Carlo V, principe spiritoso ed ardito, e di molto graziose maniere, tenente in una mano la spada, e nell'altra il baston ducale, col motto, per la sua acerba morte a' piedi postogli, che diceva: *Si fata aspera rumpas , Alexander eris ;* ma in quella dalla parte sinistra si vedeva, sì come tutti gli altri, da natural ritratto il valorosissimo signor Giovanni col calce d'una lancia rotta in mano, e col suo motto sotto i piedi: *Italum fortiss. ductor.* E perchè sopra l'architrave di queste quattro prima descritte colonne era proporzionatamente posto un larghissimo fregio per quella larghezza, che teneva la nicchia, si vedeva sopra ciascuna delle statue un quadro messo in mezzo da due pilastri, ove in quello sopra 'l duca Alessandro si vedeva di pittura la di lui usata impresa del rinoceronte, col motto di *Non buelvo sin vencer:* e sopra quella del signor Giovanni, nella medesima guisa, il suo ardente fulmine. Ma sopra l'arco del mezzo, che adito capace per più di sette braccia di larghezza, e per più di due quadri d'altezza alla trapassante pompa dava, e sopra la cornice ed a' frontespizi si vedeva con bella maestà a seder questa quella del valoroso e prudentissimo duca Cosimo, padre ottimo del fortunatissimo sposo, con il suo motto a' piedi anch'egli , che diceva: *Pietate insignis et armis ,* e con una lupa ed un leone che in mezzo lo mettevano, prese per Fiorenza e per Siena, che, da lui rette ed accarezzate, insieme amichevolmente di riposarsi sembravano; la quale statua si vedeva situata appunto nel fregio e nella drittura, ed in mezzo messa da' quadri delle descritte imprese, nascendo, per quanto teneva questa larghezza sopra la cornice in alto co' suoi pilastri proporzionati e cornice ed altri abbigliamenti, un altro quadro di pittura, in cui,

alludendo alla creazione del predetto duca Cosimo, molto propriamente si vedeva figurata l'istoria del giovane David quando da Samuele fu unto re, col suo motto: *A Domino factum est istud.* Ma sopra quest'ultima cornice, che s'alzava molto grande spazio di terra, si vedeva poi l'arme di quella ben avventurosa famiglia, grande e magnifica quanto si conveniva, che da due Vittorie, finte pur sempre di marmo, era anch'ella con la ducal corona sostenuta, avendo sopra la principale entrata dell'arco in accomodatissimo luogo l'inscrizione, che diceva:

Virtuti, foelicitatique illustrissimae Mediceae familiae, quae flos Italiae, lumen Hetruriae, decus patriae semper fuit, nunc ascita sibi Caesarea sobole, civibus securitatem et omni suo imperio dignitatem auxit, grata patria dicat.

Ma entrando dentro a questo arco si trovava quasi una loggia assai capace e lunga, con la sua volta di sopra bizzarrissimamente, e con bellissimo garbo, e di diverse imprese tutta abbigliata e dipinta; dopo la quale in due pilastri, sopra cui girava un arco per il quale s'aveva l'entrata nel prima detto teatro, si vedevano a rincontro l'una dell'altra due molto graziose nicchie, fra le quali (che quasi congiunte con questo secondo arco erano ed il prima descritto) si vedevano ne' vani delle finte pareti, che la loggia reggevano, due capaci quadri di pittura, le cui istorie dicevolmente accompagnavano ciascuno la sua statua, ed eran queste: in quella da man ritta, cioè, l'una fatta per il gran Cosimo, detto il Vecchio, il quale, quantunque nella famiglia de'Medici fussero prima stati, per armi e per azioni civili, molti egregi e nobili uomini, fu nondimeno il primo fondatore della sua straordinaria grandezza, e quasi radice di quella pianta, ch'è poi tanto felicemente a tanta grandezza pervenuta; nel cui quadro si vedeva dipinto il supremo onore dalla sua patria Fiorenza attribuitogli, quando dal pubblico senato fu padre della patria appellato: il che ottimamente dichiarava l'inscrizione, che sotto si vedeva, dicendo:

Cosmus Medices, vetere honestissimo omnium senatus consulto renovato, parens patriae appellatur.

Essendo nella parte di sopra del medesimo pilastro, in cui la nicchia posta era, un proporzionato quadretto, nel quale il magnifico Piero suo figliuolo ritratto era, padre del glorioso Lorenzo, detto anch'egli il Vecchio, verace ed unico mecenate de'tempi suoi, ed

ottimo conservatore dell'italica tranquillità, la cui statua si vedeva nell'altra predetta nicchia corrispondente a quella del vecchio Cosimo, avendo nel quadretto, che in simil modo sopra il capo dipinto gli era, il ritratto anch'egli del magnifico Giuliano, suo fratello, e di papa Clemente padre, e nel quadro maggiore, corrispondente all'istoria di Cosimo, l'istoria del pubblico concilio fatto da tutti i principi italiani, ove si vedeva col consiglio di Lorenzo fermarsi quella tanto stabile e tanto prudente congiunzione, per cui l'Italia, mentre ch'ei visse, e ch'ella durò, si vide condotta al colmo delle felicità, sì come poi morendo egli, e venendo ella meno, si vide precipitare in tanti incendj ed in tante calamità e rovine: il che non meno chiaramente mostrava l'inscrizione, che sotto avea, dicendo:

Laurentius Medices belli et pacis artibus excellens, divino suo consilio coniunctis animis, et opibus Principum italorum, et ingenti Italiae tranquillitate parta, parens optimi saeculi appellatur.

Ma venendo poi nella piazzetta, in cui (come s'è detto) l'ottangolar teatro, che così lo chiameremo, posto era, cominciandomi da questa prima entrata, e da man destra girando, diremo che questa prima parte era da quest'arco dell'entrata occupata, sopra il quale, in un fregio corrispondente nell'altezza al terzo ed ultimo ordine del teatro, si vedevano in quattro ovati i ritratti di Giovanni di Bicci, padre del vecchio Cosimo, e quello di Lorenzo suo figliuolo, del medesimo Cosimo fratello, da cui questo fortunato ramo de'Medici, oggi regnanti, ebbe origine, e quello di Pierfrancesco di questo Lorenzo figliuolo, con quello di un altro Giovanni, similmente padre del prima detto bellicoso signor Giovanni. Ma nella seconda faccia, pur dell'ottangolo e con l'entrata congiunta, si vedeva fra due ornatissime colonne in una gran nicchia, a sedere e di marmo, come tutte l'altre statue, figurata con la regal bacchetta in mano Caterina, la valorosa regina di Francia, con tutti quegli altri ornamenti, che alla leggiadra ed eroica architettura si ricercano. Ma il terzo ordine di sopra, ove si è detto che venivano i quadri di pittura, era per la costei istoria figurata la medesima regina con gran maestà a sedere, che dinanzi aveva due bellissime donne armate, l'una delle quali, presa per la Francia che inginocchiata stava, pareva che le presentasse un bellissimo putto di regal corona adorno; sì come l'altra in piede, che la Spagna era, pareva che in simil guisa gli presentasse una leggia-

drissima fanciulla: volendo pel putto intendere del cristianissimo Carlo IX, che oggi
per re dalla Francia è reverito, e per la fanciulla l' elettissima regina di Spagna, moglie
dell' ottimo re Filippo. Vedevasi poi intorno
alla medesima Caterina, con molta riverenza,
alcuni più piccoli putti stare, presi per gli
altri suoi graziosissimi figliuoletti, a' quali
pareva che una Fortuna serbasse scettri e corone e regni. E perchè fra questa nicchia e
l' arco dell' entrata per la sproporzione del
sito avanzava alquanto di luogo, causato
dal non si esser voluto far l' arco sgraziatamente a sghembo, ma proporzionato e retto,
per tal cagione fu ivi ancora, quasi in una
nicchia, un quadro di pittura messo, in cui
con la Prudenza e con la Liberalità, che insieme abbracciate stavano, molto argutamente si dimostrava con quali guide la casa de'
Medici fusse a tanta altezza pervenuta, avendo sopra loro in un quadretto, simile per
larghezza agli altri del terzo ordine, dipinto
una umile e devota Pietà, conosciuta per la
cicogna che l' era accanto, intorno alla quale
si vedevano molti angeletti che gli mostravano
diversi disegni e modelli delle molte chiese e
monisteri e conventi da quella magnifica e
religiosa famiglia fabbricati. Ma seguitando
nella terza faccia dell' ottangolo, perchè ivi
veniva l'arco onde si usciva del teatro, sopra
il frontespizio di quello, come cuore di tanti
nobilissimi membri, fu posta la statua dell'
eccellentissimo e affabilissimo principe e sposo, con il motto a' piedi di *Spes altera Florae:* essendo nella fregiatura di sopra (intendendosi sempre che arrivasse all' altezza del
terzo ordine) a corrispondenza dell'arco, ove,
come si è detto, erano stati posti quattro
ritratti, in questo luogo ancora quattro altri
ritratti simili de' suoi illustrissimi fratelli in
simil modo accomodati, quelli cioè de' due
reverendissimi cardinali, Giovanni di veneranda memoria, e del graziosissimo Ferdinando, e quelli del bellissimo signor don Garzia e dell' amabilissimo signor don Pietro.
Ma ritornando alla quarta faccia dell'ottangolo, conciossiachè il canto delle case che
ivi sono, non lasciando sfondare in dentro,
non permettesse che potesse farvisi la solita
nicchia, in quella vece con bello artifizio vi
si vedeva accomodato, e corrispondente a
quelle, un grandissimo epitaffio, dicente:

Hi, quos sacra vides redimitos tempora mitra
Pontifices triplici, Romam, totumque piorum
Concilium rexere Pii: sed qui prope fulgent
Illustri e gente insignes sagulisve, togisve
Heroes, claram patriam, populumque potentem
Imperiis auxere suis, certaque salute.
Nam semel Italiam donarunt aurea saecla,
Coniugio augusto decorant nunc, et mage firmant.

Essendogli di sopra in luogo d' istoria e
di quadro in due ovati dipinte le due imprese del fortunato duca, cioè il capricorno
con le sette stelle e col *Fiducia Fati*, e la
donnola con il motto dell' *Amat victoria
curam* dell' eccellentissimo principe. Erano
poi nelle tre nicchie, che nelle tre faccie
seguenti venivano, le statue de' tre pontefici
massimi, che sono di quella famiglia usciti,
venuti anch' essi tutti lieti ad intervenire ed
onorare cotanta festa, quasi che ogni favore
umano e divino, ed ogni eccellenza d' arme
e di lettere, e di prudenza e di religione,
ed ogni sorte d' imperio fusse a gara concorso a fare auguste e felici quelle splendidissime nozze; ed erano questi Pio IV,
poco innanzi a miglior vita trapassato, sopra il cui capo nella sua istoria dipinto si
vedeva come dopo che a Trento furono terminate le intricate dispute, e fornito sacrosanto concilio, i due cardinali legati gli presentavano gl' inviolabili decreti di quello; sì
come in quella di Leon X si vedeva l' abboccamento da lui fatto con Francesco Primo re di Francia, per il quale con prudentissimo consiglio raffrenò l'impeto di quel
bellicoso e vittorioso principe, sì che non
mise sotto sopra, come arebbe per avventura
fatto, e certo poteva fare, tutta l' Italia; ed
in quella di Clemente VII la coronazione
da lui fatta in Bologna del gran Carlo V. Ma
nell' ultima faccia poi, percuotendo nell' acuto angolo delle case de' Carnesecchi, dal
quale veniva non poco la dirittura della faccia dell' ottangolo intercisa, con artifizio non
dimeno grazioso e vago si fece a sembianza
dell' altro, ma alquanto in fuori, rigirare un
altro maestrevole epitaffio, che diceva:

Pontifices summos Medicum domus alta Leonem,
 Clementem deinceps, edidit inde Pium.
Quid tot nunc referam insignes pietate, vel armis
 Magnanimosque duces egregiosque viros?
Gallorum inter quos late regina refulget:
 Haec regis coniux, haec eadem genitrix.

Quasi tale era di dentro il prescritto teatro,
il quale, benchè assai minutamente descritto
paia, non perciò resta che una infinità d'altri
ornamenti di pitture, d'imprese, e di mille
bellissime e bizzarrissime fantasie, che per
le cornici doriche e per molti vani, che secondo l' occasione poste erano, e che facevano di se ricchissima e graziosissima vista
come non essenziali, per non tediare il per
avventura stanco lettore, lasciate non si sieno,
potendosi, chi di sì fatte cose si diletta, immaginar che nessuna parte rimanesse, che
con somma maestria, e con sommo giudizio,
e con infinita leggiadria condotta non fusse,
dando vaghissimo e piacevolissimo fine all'
altezza sua le molt' armi, che proporziona

tamente scompartite si vedevano: e queste e-
rano Medici ed Austria per l'illustrissimo
principe e sposo con sua Altezza, Medici e
Toledo per lo duca padre, Medici ed Austria
un'altra volta, conosciuta per le tre penne
esser dell'antecessor suo Alessandro, e Me-
dici e Bologna di Piccardia per Lorenzo duca
d'Urbino, e Medici e Savoia per lo duca
Giuliano, e Medici ed Orsini per il doppio
parentado di Lorenzo il vecchio e di Piero
suo figliuolo, e Medici e Vipera per il già
detto Giovanni marito di Caterina Sforza, e
Medici e Salviati per il glorioso signor Gio-
vanni suo figliuolo, e Francia e Medici per
la serenissima regina, e Ferrara e Medici
per lo duca con una delle sorelle dell'ec-
cellentissimo sposo, ed Orsini e Medici per
l'altra gentilissima sorella maritata all'il-
lustrissimo signor Paolo Giordano duca di
Bracciano. Resta ora a descrivere l'uscita
del teatro, e l'ultima parte di quella, la
quale corrispondendo con la grandezza, con
la proporzione, e con ciascuna altra sua par-
te alla prima detta entrata, crederò che poca
fatica ci resterà a dimostrarla a discreto let-
tore, eccetto però che nell'arco che per fac-
cia di questa era, e che verso Santa Maria
del Fiore riguardava, come luogo meno prin-
cipale, era stato senza statue e con alquanto
minor magnificenza fabbricato, avendo in lor
vece sopra l'arco messo un grandissimo,
epitaffio, dicente:

Virtus rara tibi, stirps illustrissima, quondam
 Clarum Tuscorum detulit imperium.
Quod Cosmus forti praefunctus munere Martis
 Protulit, et iusta cum ditione regit.
·Nunc eadem maior divina, e gente Ioannem
 Allicit in regnum, conciliatque thoro.
Quae si crescet item ventura in prole nepotes,
 Aurea gens Tuscis exorietur agris.

Ma ne' due pilastri, ch'erano nel princi-
pio dell'andito, o vestibulo che chiamato
l'abbiamo, sopra i quali si rigirava l'arco
dell'uscita, e sopra cui era la statua dell'
inclito sposo, si vedevano due nicchie, in
una delle quali si vedeva posta la statua
del gentilissimo duca di Nemors, Giuliano
il giovane, fratello di Leone e gonfaloniere
di Santa Chiesa, che anch'egli nel quadret-
to, che sopra gli stava, aveva il ritratto del
magnanimo cardinale Ippolito suo figliuolo,
con l'istoria, che verso l'uscita si disten-
deva, del tempio Capitolino dal popolo ro-
mano l'anno 1515 dedicatogli, con l'in-
scrizione, che per nota renderla diceva:

Iulianus Medices eximiae virtutis et probi-
 tatis ergo summis a Pop. Rom. honoribus
 decoratur, renovata specie antique digni-
 tatis ac laetitiae.

E nell'altra corrispondente a questa, e sì
come questa ritta ed armata, si vedeva simil-
mente posta la statua del duca d'Urbino, Lo-
renzo il giovane, tenente in mano la spada,
che sopra se nel quadretto anch'egli aveva il
ritratto di Piero suo padre, avendo nell'isto-
ria figurato quando da Fiorenza sua patria gli
fu con tanto fasto dato il bastone del genera-
lato, con la sua inscrizione anch'egli per di-
chiararla, che diceva:

Laurentius Med. iunior maxima invictae vir-
tutis indole, summum in re militari im-
perium maximo suorum civium amore, et
spe adipiscitur.

DEL CANTO ALLA PAGLIA

Ma al canto che, dalla paglia che conti-
nuamente vi si vende, alla Paglia è chiamato,
si fece l'altro bellissimo, e non meno di nes-
suno degli altri ricchissimo, e pomposissimo
arco. Parrà forse ad alcuno, perciocchè tutti
o la maggior parte di questi ornamenti in su-
premo grado di bellezza e d'eccellenza d'ar-
tificio, e di pompa, e di ricchezza sono stati
da noi celebrati, che ciò sia fatto per una cer-
ta maniera di scrivere al lodare ed all'ampli-
ficare inclinata; ma rendasi pur certo ciascu-
no che, oltre all'essersi di gran lunga lasciato
con essi a dietro quante mai di sì fatte cose
in questa città e forse altrove si sien fatte,
elle furono tali, e con tanta grandezza e ma-
gnificenza e liberalità da' magnanimi signori
ordinate, e dagli artefici condotte, che elle
avanzavano di molto ogni credenza, e tolgo-
no a qualsivoglia scrittore ogni forza ed ogni
possanza di potere con la penna all'eccellen-
za del fatto arrivare. Or ritornando dico che
in questo luogo, in quella parte cioè, ove la
strada che dall'arcivescovado camminando,
per entrare nel borgo di S. Lorenzo, fa, divi-
dendo la prima detta strada della Paglia, una
perfetta croce ed un perfetto quadrivio, fu fat-
to il predetto ornamento, molto al quadrifon-
te antico tempio di Iano simigliante, e que-
sto, perciocchè quindi la cattedral chiesa si
vedeva, fu da questi religiosissimi principi
ordinato che alla sacrosanta religione si dedi-
casse, in cui quanto la Toscana tutta, e Fio-
renza particolarmente, in tutti i tempi stata
eccellente sia, non credo che di mestier faccia
che molto in dimostrarlo mi prenda fatica.
Ed in questa intenzione fu, che avendo fatto
da Fiorenza per sue ministre e compagne (co-
me nel principio si disse) condurre seco a ri-
cevere il primo abboccamento la novella
sposa alcune delle sue doti o proprietà, che
posta in grandezza l'avevano, e delle quali
ben gloriar si poteva, di mostrare che qui a

non men necessario uffizio lasciato avesse la Religione, che aspettandola in un certo modo la introducesse nella grandissima ed ornatissima chiesa a lei vicina. Vedevasi adunque questo arco, che in molto larga strada era (come si è detto) formato di quattro ornatissime facce, la prima delle quali si rappresentava agli occhi di chi verso i Carnesecchi veniva, l'altra il gambo della croce seguendo, e verso il duomo di S. Giovanni e di Santa Maria del Fiore riguardando, lasciava per traverso della croce due altre facce, di cui l'una guardava verso S. Lorenzo, e l'altra verso l'arcivescovado. E per descrivere ordinatamente, e con quanta più facilità fia possibile la bellezza ed il componimento del tutto, dico ancora, dalla parte dinanzi incominciandomi, a cui senza punto mancare era nella composizione degli ornamenti quella di dietro simigliantissima, che nel mezzo della larga strada si vedeva la molto larga entrata dell'arco, che si alzava convenientissimo spazio; nell'uno e l'altro lato del quale si vedevano due grandissime nicchie messe in mezzo da due simili colonne corintie, tutte di mitrie, di turriboli, di calici, di sagrati libri, e d'altri sacerdotali istrumenti in vece di trofei e di spoglie dipinte, sopra le quali e sopra l'ordinate cornici e fregi che sportavano alquanto più in fuori di quelli che sopra l'arco del mezzo venivano, ma di altezza appunto gli pareggiavano, si vedeva fra l'una colonna e l'altra girare un'altra cornice, come di porta o di finestra di quarto tondo, che, sembrando di formare una particolar nicchia, faceva una vista leggiadra e vaga, quanto più immaginar si possa. Sorgeva sopra quest'ultima cornice poi una fregiatura alta e magnifica, quanto conveniva alla proporzione di tanto principio, con certi mensoloni intagliati e messi ad oro, che sopra le descritte colonne perpendiculare venivano, sopra i quali si posava un'altra magnifica e molto adorna cornice con quattro grandissimi candelieri, pur ad oro messi, e come tutte le colonne, basi, capitelli, cornici, ed architravi, e tutte l'altre cose di diversi intagli e colori tocchi, i quali anch'essi al diritto de' mensoloni e delle descritte colonne venivano. Ma nel mezzo poi, e sopra i detti mensoloni alzandosi, si vedevano due cornici muoversi ed a poco a poco fare angolo, e finalmente in un frontespizio convertirsi, sopra il quale in una molto bella e ricca base si posava a sedere con una croce in mano una grandissima statua, presa per la santissima cristiana Religione, a piè di cui, e che in mezzo la mettevano, si vedevano due altre statue simili, che sopra la cornice del frontespizio già detto di giacer sembravano, l'una delle

quali, cioè quella da man destra, che tre putti d'intorno aveva, era per la Carità figurata, e l'altra per la Speranza. Nel vano poi, o per dir meglio nell'angolo del frontespizio, si vedeva per principale impresa di questo arco l'antico labaro con la croce e col motto *In hoc vinces* a Costantin mandato; sotto a cui con bellissima grazia si vedeva posare una molto grand' arme de' Medici con tre regni papali, accomodandosi al concetto della religione per i tre pontefici che in essa di quella casa stati sono. Ed in sul primo cornicion piano poi una statua corrispondente alla nicchia già detta che fra le due colonne veniva, l'una delle quali, cioè quella dalla parte destra, era una bellissima giovane tutta armata con l'asta e con lo scudo, quale soleva figurarsi anticamente Minerva, eccetto che, in vece della testa di Medusa, si vedeva a questa una gran croce rossa nel petto, il che faceva agevolmente conoscerla per la novella religione di Santo Stefano, da questo glorioso e magnanimo duca religiosamente fondata; sì come la sinistra che, in vece d'armi, tutta si vedeva di sacerdotali e pacifiche vesti adornata, ed in vece d'asta con una gran croce in mano col bellissimo componimento dell'altre torreggiando sopra tutta la macchina, faceva una vista pomposissima e maravigliosa. Nella fregiatura poi, che veniva fra quest'ultima cornice e l'architrave che posava sopra le colonne, ove per l'ordine dello spartimento venivano tre quadri, si vedevano dipinte le tre spezie di vera religione che sono state dalla creazione del mondo in qua; nel primo de' quali, e che da man destra era venendo sotto l'armata statua, si vedeva dipinta quella sorte di religione che regnò nel tempo della legge naturale in quei pochi che l'ebbero vera e buona, sebben non ebbero perfetta cognizion di Dio: onde si vedeva figurato Melchisedec offerire pane e vino ed altri frutti della terra, sì come in quello dalla parte sinistra, e che anch'egli in simil maniera sotto la statua della pacifica Religione veniva, si vedeva l'altra religion da Dio ordinata per le man di Mosè, più perfetta della prima, ma tutta d'ombre e di figure talmente velata, che interamente l'ultima e perfetta chiarezza del divin culto scoprire non lasciavano; per significazion della quale si vedeva Mosè ed Aron sagrificare a Dio il pasquale agnello. Ma in quello del mezzo che veniva appunto sotto le grandi e prima descritte statue di Religione, Carità e Speranza, e sopra l'arco principale, e che era a proporzione del maggiore spazio degli altri molto più capace, vi si vedeva figurato un altare sopra i un calice con un'ostia, che è il vero ed Evangelico

sagrifizio, intorno al quale si vedevano ingi-
nocchiati alcuni, e di sopra un Spirito San-
to in mezzo a molti angeletti che tenevano
un cartiglio in mano, in cui, perciocchè scritto
era *In spiritu et veritate*, pareva che anch'
essi cantando lo replicassero, intendendo, per
lo spirito, quello in quanto riguarda al sa-
crifizio naturale e corporeo, e per verità,
quello che appartiene al legale, che tutto fu
per ombra e figura, essendo sotto a tutta l'
istoria un bellissimo epitaffio, che da due
altri angeli retto si posava su la cornice dell'
arco del mezzo, dicendo :

Verae Religioni, quae virtutum omnium
fundamentum, publicarum rerum firma-
mentum, privatarum ornamentum, et hu-
manae totius vitae lumen continent, He-
truria semper dux et magistra illius
habita, et eadem nunc antiqua, et sua
propria laude maxime florens, libentissime
consecravit.

Ma venendo alla parte più bassa, e tor-
nando alla nicchia, che dalla parte destra
fra le due colonne e sotto l'armata Religione
veniva, e che, benchè di pittura, per virtù
del chiaro e scuro rilevata sembrava, dico
che ivi la statua del piissimo presente duca,
in abito di cavaliere dell'ordine di Santo
Stefano, si vedeva con la croce in mano e
con la seguente inscrizione sopra il capo e
sopra la nicchia, che intagliata veramente
pareva dicendo :

Cosmus Medic. Floren. et Senar. dux II.
sacram D. Stephani militiam, christianae
pietatis, et bellicae virtutis domicilium,
fundavit anno MDLXI.

Sì come nella base della medesima nicchia
fra i due piedistalli delle colonne, con la
proporzione corintia composti, si vedeva di-
pinto la presa di Damiata seguita per opera
de' fortissimi cavalieri fiorentini, augurando
quasi a questi suoi novelli una simil gloria
e valore ; e nella lunetta, o mezzo tondo che
sopra le due colonne veniva, si vedeva poi
l'arme sua propria e particolare delle palle,
che per la croce rossa, che con bellissima
grazia accomodata ci era, faceva chiaramente
conoscere quella essere del gran maestro e
capo di essa religione. Ora per universale e
pubblico contento, e per rinnovare la memo-
ria di coloro, i quali di questa città o di
questa provincia usciti, per integrità di co-
stumi o per santità di vita, chiari furono e
di qualche venerata relígion fondatori, e per
accendere gli animi de' riguardanti all'imi-
tazione della bontà e perfezione di essi, parse

che dicevol cosa fusse, avendo dalla parte
destra (come si è detto) messo la statua del
duca della sacra milizia di S. Stefano fonda-
tore, dall'altra collocare quella di S. Giovan
Gualberto che cavaliere, secondo l'uso di
quei tempi, fu anch'egli di corredo, e fu
primo fondatore e padre della religione di
Vallombrosa, il quale convenevolmente, sì
come il duca sotto l'armata, anch'egli sotto
la sacerdotale statua di Religione, in abito
similmente di cavaliere, che al nimico per-
donava, posto si vedeva, avendo nel fronte-
spizio sopra la nicchia una simil'arme de'
Medici con tre cappelli cardinaleschi, e nella
base dell'istoria del miracolo occorso alla badia
a Settimo del frate che, per ordine del
predetto S. Giovan Gualberto, e confusione
degli eretici e simoniaci, passò con la sua
benedizione e con una croce in mano per
mezzo d'un ardentissimo fuoco ; ed avendo
l'inscrizione similmente in un quadretto
di sopra, che tutto questo dichiarava, dicen-
do :

Ioannes Gualbertus eques nobiliss. Floren.
Vallis Umbrosiae familiae auctor fuit,
anno MLXI.

col quale veniva terminata questa bellissima
ed ornatissima principal faccia. Ma entrando
sotto l'arco vi si vedeva una assai spaziosa
loggia o andito, o vestibulo che chiamar ce
lo vogliamo, nella cui guisa si vedevano sta-
re appunto le tre altre entrate, le quali,
congiugnendosi insieme nella croce delle due
strade, lasciavano in mezzo un quadrato
spazio di circa otto braccia per ciascun verso,
ove i quattro archi alzandosi all'altezza di
quei di fuori e girando i peducci in volta,
come se a nascer sopra una cupoletta v'
avesse, quando erano pervenuti all'intorno
rigirante cornice, ed ove a cominciare avuto
avrebbe a volgersi la volta della cupola,
nasceva un ballatoio di dorati balaustri, so-
pra il quale si vedevano molto vezzosamente
in giro ballare un coro di bellissimi angeletti
e cantare con un concento soavissimo, rima-
nendo per più grazia, e perchè lume sotto
l'arco per tutto si vedesse, in cambio di
cupola, il ciel libero ed aperto. Negli spazj
poi, o spigoli che si chiamino, de' quattro
angoli, che nascendo stretti di necessità,
quanto più s'alzavano verso la cornice, se-
condando il giro dell'arco, più s'aprivano,
erano con non men grazia in quattro tondi
quattro animali dipinti misticamente da Eze-
chiel e dal divino Giovanni, messi per i
quattro scrittori del sagro Evangelio. Ma
tornando alla prima di queste quattro logge,
o vestibuli che chiamati ce gli abbiamo, vi

si vedevano le volte con molti vaghi e leggiadri spartimenti tutte adorne e dipinte con varie istoriette ed armi ed imprese di quelle religioni, di cui ell' eran sotto o da canto, ed alle quali elle principalmente servivano; sì come nella facciata di questa prima da man destra, e che con la nicchia del duca congiunta era, si vedeva in uno spazioso quadro dipinto il medesimo duca dar l'abito a' suoi cavalieri con quegli ordini e cerimonie che consueti sono di fare; scorgendosi nella parte più lontana, che Pisa rappresentava, la nobile edificazione del palazzo, della chiesa e dello spedale, e nell' imbasamento suo in un epitaffio, per dichiarazione dell' istoria, si leggevano queste parole :

Cosmus Med. Flor. et Senar. Dux II. equitibus suis divino consilio creatis, magnifice, pieque insigna, et sedem praebet, largeque rebus omnibus instruit.

Sì come nell' altra a rincontro di questa, appiccata con la nicchia di S. Giovan Gualberto, si vedeva quando questo medesimo santo in mezzo ad asprissimi boschi fondava il primo e principal monistero, con l' inscrizione anch' egli nella base, che diceva :

S. Ioan. Gualbertus, in Vallombrosiano monte ab interventoribus et illecebris omnibus remoto loco, domicilium ponit sacris suis sodalibus.

Ma spedita la faccia dinanzi, ed a quella di dietro trapassando, per manco impedire l' intelligenza, nel medesimo modo descrivendola, diremo, come anche s'è prima detto, che e nell' altezza, e nella grandezza, e negli spartimenti, e nelle colonne, e finalmente in tutti gli altri ornamenti era del tutto alla descritta corrispondente, eccetto che dove quella nella più alta cima del mezzo aveva le tre già dette grandi statue, Religione, Carità, e Speranza, questa in quella vece aveva solo una bellissima ara, tutta secondo l' uso antico composta ed adorna, sopra la quale (sì come di Vesta si legge) si vedeva ardere una vivacissima fiamma, ed a man destra, cioè di verso il S. Giovanni, ergersi una grande statua onestamente vestita, tutta verso il ciel fissa, presa per la Vita contemplativa, la quale a perpendicolare diritura veniva appunto sopra la gran nicchia in mezzo alle due colonne, sì come nell' altra faccia s'è detto; e dall' altra parte un' altra grande statua a questa somigliante, ma tutta sbracciata e tutta snella, e con la testa di fiori incoronata, presa per la Vita attiva, con le quali venivano attamente comprese

tutte le parti che alla cristiana religione appartengono. Nella fregiatura fra l' un cornicione e l'altro poi, che corrispondeva a quello dell' altra parte, e che come quello era nel maggiore, e che nel mezzo era, tre uomini in abito romano presentare dodici fanciulletti ad alcuni venerabili vecchi toscani, acciocchè, da loro nella lor religione ammaestrati, dimostrassero di quanta eccellenza appresso i Romani e tutte l' altre nazioni fusse anticamente la toscana religione avuta: col motto, per dichiarazione di questo, da quella perfetta legge di Cicerone cavato, che diceva : *Hetruriae principes disciplinam doceto ;* sotto a cui era l'epitaffio, simile e corrispondente a quello nell'altra faccia descritto, che diceva anch'egli :

Frugibus inventis doctae celebrantur Athenae,
 Roma ferox armis, imperioque potens:
At nostra haec mitis provincia Hetruria, ritu
 Divino, et cultu nobiliore Dei,
Unam quam perhibent artes tenuisse piandi
 Numinis, et ritus edocuisse sacros :
Nunc eadem sedes verae est pietatis, et illi
 Hos nunquam titulos auferet ulla dies.

Ma nell' un de' due quadri minori, ed in quello che da man destra veniva, perchè pare che l' antica religione gentile, che non senza cagione dall' occaso era posta, in due parti divisa sia, ed in augurio ed in sacrifizio massimamente consista, si vedeva dipinto, secondo quell' uso, un antico sacerdote con cura mirabile star tutto intento a mirare l' interiora de sacrificati animali, che in un gran nappo da' ministri del sacrifizio gli erano messe innanzi, e nell'altro un augure, a questo simile e col ritorto lituo in mano, disegnare in aria le regioni comode a pigliare gli augurj, con certi uccelli che di sopra volarvi sembravano. Ora discendendo più a basso, ed alle nicchie venendo, dico che, in quella che da man destra era, si vedeva S. Romualdo, il quale in questo nostro paese (terra appropriata e quasi naturale di religione e di santità) sua particola era posta, in due monti Appennini seminò il sacro eremo di Camaldoli ond' ebbe quella religione nome e principio; con l' inscrizione sopra la nicchia, che diceva :

Romualdus in hac nostra plena sanctitatis terra, Camaldulensium ordinem collocavit. Anno MXII.

e con l' istoria nella base dell' addormentato romito, che in sogno vedeva la scala simile a quella di Iacob, che sopra le nugole trapassando ascendeva fino al cielo. Ma nella faccia che con la nicchia era congiunta, e che

sotto il vestibulo, come dell' altra si disse, trapassava, si vedeva dipinto l' edificazione nel predetto asprissimo luogo fatta con cura e magnificenza mirabile del predetto eremo, con l' iscrizione, che dichiarando diceva :

Sanctus Romualdus, in Camaldulensi sylvestri loco divinitus sibi ostenso, et divinae contemplationi aptissimo, suo gravissimo collegio sedes quietissimas extruit.

Nella nicchia dalla parte sinistra si vedeva poi il beato Filippo Benizzi nostro cittadino, poco manco che fondatore e primo senza dubbio ordinatore dell' ordine de' Servi, il quale benchè fusse da sette altri nobili fiorentini accompagnato, non entrando tutti in una nicchia, vi fu egli solo (come il più degno) collocato, con l' inscrizione sopra, che diceva :

Filippus Benitius civis noster, instituit, et rebus omnibus ornavit Servorumfamiliam. Anno MCCLXXXV.

con l' istoria similmente nella base dell' Annunziata, che da molti angeletti era sostenuta, e con uno fra gli altri che un bel vaso di fiori sembrava di versare sopra un grandissimo popolo, che chiedendo gli stava, preso per le innumerabili grazie che per sua intercessione tutto il giorno si veggono fare a que' fedeli che con devoto zelo se gli raccomandano, e con l' altra istoria nel gran quadro, che sotto l' andito passava, del medesimo S. Filippo, che co' sette predetti nobili cittadini lasciando l' abito civile fiorentino, e pigliando quello della religione de' Servi, si mostravano molto occupati in fare edificare il bellissimo monistero, che oggi in Fiorenza di lor si vede, e che allora fuori era, e la venerabile ed ornatissima, e per gl' infiniti miracoli per tutto il mondo celebratissima chiesa dell' Annunziata, stata poi sempre capo di quell' ordine, con l'inscrizione che diceva :

Septem nobiles cives nostri in sacello nostrae urbis, toto nunc orbe religionis, et sanctitatis fama clarissimo, se totos religioni dedunt, et semina iaciunt ordinis Servorum D. Mariae Virg.

Restano le due facce, che braccia quasi, come s' è detto, al diritto gambo della croce facevano, minori assai delle due già descritte, causato dalla strettezza delle due strade che quindi si partono; onde perciò manco spazio alla magnificenza dell' opera venendo a concedere, e per conseguente, per non uscir

della debita proporzione, di altezza molto minore essendo, si vedeva giudiziosamente in vece delle due nicchie l' arco che ivi adito dava da due sole colonne in mezzo messo, sopra il quale nasceva una fregiatura proporzionata, in mezzo di cui con un quadro di pittura si finiva l' ornamento di questa faccia, non già senza quegli altri infiniti abbigliamenti ed imprese e pitture, quali in tai luoghi pareva che dicevoli fussero. Ma essendo tutta questa macchina alla gloria e potenza della vera religione, ed alla memoria delle sue gloriose vittorie dedicata, pigliando le due più nobili e principali, ottenute contro a due principali e potentissimi avversarj, la sapienza umana cioè, sotto cui si comprendono i filosofi e gli eretici, e la mondana potenza, dalla parte che verso l' arcivescovado riguardava, si vedeva figurato quando S. Piero, e S. Paolo, e gli altri Apostoli, pieni di divino spirito disputavano con una gran quantità di filosofi e di molti altri di umana sapienza ripieni, de' quali alcuni più confusi si vedevano gettare o stracciare i libri che in mano tenevano, ed altri, come Dionisio Areopagita, Iustino, Panteon, e simili, tutti umili e devoti venire a quelli in segno di conoscere ed accettare la verità evangelica, col motto per dichiarazion di questo, che diceva : *Non est sapientia, non est prudentia.* Ma nell' altre verso l' arcivescovado, a rincontro di questo, si vedevano i medesimi S. Pietro e S. Paolo e gli altri, presente Nerone e molti armati suoi satelliti, intrepidamente e liberamente predicare la verità dell' Evangelio, con il motto *Non est fortitudo, non est potentia;* intendendosi quel che in Salomone, onde il niotto è preso, segue : *Contra Dominum.* Nelle quattro facce poi, che sotto le due volte di questi due archi venivano di verso l' arcivescovado, in una si vedeva il beato Giovanni Colombini, onorato cittadino sanese, dar principio alla compagnia degl' Ingesuati, spogliandosi nel campo di Siena l' abito cittadinesco, e, vestendosi da vile e povero, dare il medesimo abito a molti, che con gran zelo ne lo ricercavano, con l' inscrizione, che diceva :

Origo collegii pauperum, qui ab Iesu cognomen acceperunt, cuius ordinis princeps fuit Ioannes Columbinus domo senensis, anno MCCCLI.

E nell' altra a rincontro si vedevano altri gentiluomini, pur sanesi, dinánzi al vescovo d' Arezzo Guido Pietramalesco, a cui dal papa era stato commesso che ricercasse la vita loro, star molto intenti a mostrargli la volontà e desiderio che avevano di crear l'

ordine di Monte Oliveto, la quale si vedeva da quel vescovo approvare, confortandogli a mettere in atto l'edificazione di quel santissimo e grandissimo monistero, che poi a Monte Oliveto nel contado di Siena fabbricarono, di cui mostravano aver portato quivi un modello, con l'inscrizione, che diceva:

Instituitur sacer ordo monachorum, qui ab Oliveto Monte nominatur, actoribus nobilibus civibus Senensibus, Anno MCCCXIX.

Ma dalla parte di verso S. Lorenzo si vedeva l'edificazione del famosissimo oratorio della Vernia a spese, in buona parte, de' religiosi Conti Guidi, signori allora di quel paese, e per opera del glorioso S. Francesco, il quale mosso dalla solitudine del luogo vi si ridusse, e vi fu visitato e segnato, dal nostro Signor Iesù Cristo crocifisso, delle stimate; con l'inscrizione, che tutto questo dichiarava, dicendo:

Asperrimum agri nostri montem divus Franciscus elegit, in quo summo ardore Domini nostri salutarem necem contemplatur: iisque notis plagarum in corpore ipsius expressis, divinitus consecratur.

Sì come al dirimpetto vi si vedeva la celebrazione fatta in Fiorenza del concilio sotto Eugenio IV, quando la Chiesa greca stata tanti anni discordante con la latina si riunì, e reintegrossi, si può dire, la vera fede nella pristina chiarezza e sincerità: il che faceva similmente manifesto la sua inscrizione, dicendo:

Numine D. O. M. et singulari civium nostrorum religionis studio eligitur urbs nostra, in qua Graecia amplissimum membrum a christiana pietate disiunctum reliquo Ecclesiae corpori coniungeretur.

DI SANTA MARIA DEL FIORE.

Alla chiesa poi cattedrale e al principalissimo duomo, quantunque per se ornatissimo e stupendissimo sia, parve nondimeno, dovendo (come fece) rincontrata da tutto il clero, la novella signora fermarvisi, di abbellirla quanto più pomposamente e religiosamente si poteva e di lumi, e di festoni e di scudi, e di una innumerabile e molto bene scompartita quantità di drappelloni, facendo massimamente alla principal porta, di componimento ionico, un meraviglioso e graziosissimo ornamento, in cui, oltre al resto che fu in vero ottimamente inteso, mol-

to ricche e molto singolari massimamente apparvero dieci istoriette de' gesti della gloriosa Madre del nostro Signor Iesu Cristo, di bassorilievo fatte; le quali, perciocchè di mirabile artifizio furono da chi le vide giudicate, si spera che un giorno a concorrenza di quelle stupende e meravigliose del tempio di S. Giovanni, ma come in più fiorito secolo più belle e più vaghe, sieno di bronzo per vedersi; ma allora, benchè di terra, tutte d'oro si vedevano coperte, e con grazioso spartimento nella porta di legno, che d'oro anch'ella sembrava, erano commesse; sopra cui, oltre a una grandissima arme de' Medici con le chiavi papali e col regno, tenuta dall'Operazione e dalla Grazia, vi si vedevano in una molto bella tela dipinti tutti i santi tutelari della città, che verso una Madonna, ed il figliuolo che in braccio teneva, rivolti, pareva che lo pregassero per la salute e felicità d'essa. Sì come disopra, con bellissima invenzione e principale impresa, si vedeva una navicella, che col favore d'un prospero vento pareva che a vele piene s'incamminasse verso un tranquillissimo porto, significante le cristiane azioni esser bisognose della divina grazia, ed a quelle, non come oziosi, esser necessario ancora dalla nostra parte aggiugnere la buona disposizione ed operazione; il che era chiaramente mostro dal motto che diceva:

Σὺ, Θεῷ

ma molto più dal brevissimo epitaffio, che sotto se gli vedeva, dicendo:
Confirma hoc Deus quod operatus es in nobis.

DEL CAVALLO

Su la piazza poi di S. Pulinari, non riguardando al tribunale ivi vicino, ma acciocchè tanto spazio dal duomo all'altro arco voto non fusse, quantunque bellissima la strada sia, si fece con meraviglioso artifizio e con arguta invenzione figurare un grandissimo e molto eccellente e molto feroce e ben condotto cavallo di più di nove braccia di altezza, che tutto su le gambe di dietro si levava, sopra cui si vedeva un giovane eroe tutto armato e tutto, alla sembianza, di valor pieno, in atto d'avere con l'asta (il cui tronco a' piedi se gli vedeva) ferito a morte un grandissimo mostro che sotto il cavallo tutto languido disteso gli era, e già sur una lucida spada la mano messa, quasi per voler di nuovo ferirlo, sembrava di mirare a che termine per il primo colpo il mostro ridotto fosse. Era questo figurato per quella vera Erculea virtù, che discacciando come ben disse Dante, per ogni

villa, e rimettendo nell'inferno la dissipatrice de' regni e delle repubbliche, la madre delle discordie, delle ingiurie, delle rapine e delle ingiustizie, e finalmente quella che comunemente il Vizio, o la Fraude si chiama, sotto forma d' onesta e giovane donna, ma con una gran coda di scorpione ridotta, sembrava d'avere, uccidendola, messo la città in quella tranquillità e quiete in cui, mercè degli ottimi suoi signori, riposare e felicemente oggi fiorire si vede; il che non meno era maestrevolmente dichiarato dall' impresa accomodatamente nella gran base posta, in cui si vedeva dentro ed in mezzo ad un tempio aperto e sosp so da molte colonne, sopra un religioso altare, l'Egiziano Ibi, che col becco e con l' unghie mostrava di·lacerare alcune serpi, che intorno alle gambe avvolte se gli erano, e col motto, che accomodatamente diceva: *Praemia digna.*

DEL BORGO DE' GRECI

Sì come ancora al canto del borgo de' Greci, perchè gli occhi in quella svolta, che si fece andando verso la dogana, avessero ove pascersi con diletto, volle d'architettura dorica formare un piccolo e chiuso archetto, dedicandolo alla pubblica Allegrezza; il che si dimostrava per la statua d'una femmina inghirlandata e tutta gioiosa e ridente, che nel principal luogo era, con il motto per dichiarazione, dicente: *Hilaritas PP. Florent.*, sotto a cui, in mezzo a molte grottesche ed a molte graziose storiette di Bacco, si vedevano de' vezzosissimi satirini che con due otri, che in spalla tenevano, versavano (come nell'altra si fece) in una bellissima fontana vino bianco e vermiglio, e come a quella il pesce, a questa due cigni, che sotto i due putti stavano, facevano, a chi troppo beeva, la beffe co' zampilli dell'acqua, che fuor del vaso talvolta con impeto schizzavano ; con un grazioso motto, che diceva: *Abite lymphae vini pernicies.* Ma di sopra e d'intorno alla maggiore statua si vedevano molt'altri e satiri e baccanti, che con mille piacevoli modi sembrando e di bere e di ballare e di cantare, e di tutti quei giuochi fare che gli ebbri sogliono, quasi di dir mostravano al soprascrittogli motto:

Nunc est bibendum , nunc pede libero pulsanda
tellus.

DELL' ARCO DELLA DOGANA

Pareva fra tante prerogative, ed eccellenzie e grazie, con cui l'alma Fiorenza adornandosi, ed in varj luoghi (come s'è mostro) a ricevere ed accompagnare la sua serenissi-

ma principessa distribuite avendole, pareva, dico, che la sola sovrana e principal Virtù, o Prudenza civile, regina e maestra di ben reggere e governare le popolazioni e gli stati, si fusse, senza menzione farne fino a qui, trapassata; la quale, quantunque con molta laude e gloria di lei si potesse in molti suoi figliuoli de' trapassati tempi largamente dimostrare, avendone nondimeno ne' presenti il più fresco e più verace, e senza dubbio il più splendido esempio degli eccellentissimi suoi signori, che mai fino a qui in lei veduto si sia, parve che i loro magnanimi gesti a dovere ottimamente esprimerla e dimostrarla attissimi fussero; il che con quanta ragione, e quanto senza alcun liscio d'adulazione, ma ben con grato animo degli ottimi cittadini fatto lor fusse, ciascuno che dalla cieca invidia occupato non sia, dal cui velenoso· morso, chiunque mai resse fu in tutti i tempi molestato, può agevolmente giudicarlo, mirando non pure al diritto e santo governo del bene avventuroso stato loro, ed alla difficile conservazione di esso, ma al memorabile, ed amplo·, e glorioso suo accrescimento, non meno certo per l'infinita fortezza e costanza e pazienza e vigilanza del suo prudentissimo· duca, che per benignità di prospera fortuna successo: il che ottimamente, tutto il concetto· di tutto l'ornamento abbracciando, veniva espresso nell'epitaffio, con bellissima grazia in accomodato luogo messo, dicendo:

Rebus urbanis constitutis , finibus imperii
propagatis , re militari ornata , pace ubi-
que parta , civitatis , impèriique dignitate
aucta , memor tantorum beneficiorum Pa-
tria Prudentiae ducis opt., dedicavit.

All'entrare adunque della pubblica e ducal piazza, e dall'una parte col pubblico e ducal palazzo congiunto, e dall' altra con quelle case in cui il sale a' popoli distribuir si suole, bene e dicevolmente fu a questa cotal Virtù, o Prudenza civile, uno sovra gli altri meraviglioso e grand'arco dedicato in tutte le parti sue, benchè più alto e più magnifico, al prima descritto della Religione, che al canto alla Paglia fu messo, conforme e somigliante, il cui sopra quattro grandissime colonne corintie, in mezzo alle quali adito alla trapassante pompa si dava, e·sopra il solito architrave e cornice e fregiatura di risalti (come in quell'altro si disse) in tre quadri divisa si vedeva sopra un secondo cornicione, che tutta l'opera chiudeva con eroica e gravissima maestà in sembianza di regina a seder posta con uno scettro nella destra mano, posando la sinistra sur una gran palla; una grandissima donna di real corona ador-

na, che ben di essere questa cotale civile Virtù dimostrava, rimanendo da basso fra l'una colonna e l'altra tanto di spazio, che una sfondata e capace nicchia agiatamente riceveva; in ciascuna delle quali accortamente dimostrando di quali altre virtù questa cotale Virtù civile composta sia, ed alle militari meritevolmente il primo luogo dando, con bellissimo ed eroico componimento si vedeva nella nicchia da man destra la statua della Fortezza, principio di tutte l'azioni magnanime e generose; sì come dalla sinistra in simil guisa posta si vedeva la Costanza, ottima di loro conduttrice ed eseguitrice. Ma perchè, fra il frontespizio delle due nicchie e la cornice che rigirava, alquanto di spazio rimaneva, acciocchè il tutto adorno fusse, vi furono finti di color di bronzo due tondi, in un de' quali, con una bella armata di galee e di navi, si dimostrava la diligenza ed accuratezza di questo accortissimo duca circa le cose marittime, e nell'altro, sì come nell'antiche medaglie spesso si trova, l'istesso duca cavalcando e circuendo si vedeva visitare e provvedere a' bisogni de' fortunati stati suoi. Sopra il cornicione soviano poi, ove si disse che la maestevole statua della civil Prudenza a seder posta era, seguitando di dimostrare di quali parti composta fusse, ed a dirittura, appunto della descritta Fortezza si vedeva, da alcuni magnifici vasi da lei separata, la Vigilanza, tanto necessaria in tutte l'umane azioni; sì come sopra la Costanza si vedeva in simil guisa la Pazienza, e non parlo di quella pazienza a cui gli animi rimessi, tollerando l'ingiurie, hanno attribuito nome di virtù, ma di quella che tanto onor diede all'antico Fabio Massimo, che con maturità e prudenza aspettando i tempi opportuni d'ogni temerario furor priva, fa le sue cose con ragione e con vantaggio. Ne' tre quadri poi, in cui, come si disse, la fregiatura divisa era, ed i quali erano da modiglioni e da pilastri, che al diritto delle colonne nascendo e fino al cornicione con somma vaghezza distendendosi, separati, in uno, in quel del mezzo cioè che sopra il portone dell'arco e sotto la regina Prudenza veniva, si vedeva dipinto il generoso duca con prudente ed amorevol consiglio renunziare al meritevol principe tutto il governo degli amplissimi stati suoi; il che si esprimeva per uno scettro sopra una cicogna, che di porgergli faceva sembianza, e da l'ubbidiente principe con gran reverenza pigliarsi, col motto, che diceva: *Reget patris virtutibus.* Sì come in quella da man destra si vedeva il medesimo fortissimo duca con animosa risoluzione inviare le genti sue, e da loro occuparsi il primo forte di Siena, cagion forse non piccola della vittoria di quella guerra;

avendo in simil guisa in quello da man sinistra dipinto la lietissima entrata sua dopo la vittoria conseguita in quella nobilissima città.

Ma dietro alla grande statua della regina Prudenza (ed in questo solo veniva questa parte dinanzi all'arco della Religione dissimile) si vedeva rilevarsi in alto un quadrato e vagamente accartocciato imbasamento, quantunque da basso non senza infinita grazia fusse alquanto più largo che nella cima non era, sopra il quale, l'antica usanza rinnovando, si vedeva una bellissima e trionfal quadriga da quattro meravigliosi corsieri, a verun degli antichi per avventura in bellezza e grandezza inferiori, tirata, in cui da due vezzosi angeletti si vedeva tener in aria sospesa la principal corona di questo arco, di civica querce composta, ed a sembianza di quella del primo Augusto a due code di capricorno annodata, col medesimo motto, che da lui con essa già fu usato, dicente: *Ob cives servatos;* essendo negli spazj che fra i quadri e le statue e le colonne e le nicchie rimanevano, ogni cosa con ricchezza e grazia, e con magnificenza infinita di vittorie ed ancore, e di testuggini con l'ali, e di diamanti, e di capricorni e di altre sì fatte imprese di questi magnanimi signori ripiene. Ora alla parte di dietro, e che verso la piazza riguardava, trapassando, la quale al tutto simile alla dianzi descritta diremo essere stata, eccettuato però che, in vece della statua della regina Prudenza, vi si vedeva in un grande ovato corrispondente al gran piedistallo che reggeva la detta gran quadriga, la quale con ingegnoso artifizio in un momento, trapassata la pompa, verso la piazza si rivolse, vi si vedeva, dico, per principale impresa dell'arco un celeste capricorno con le sue statue, che nelle zampe sembrava di tenere un regale scettro con un occhio in cima, quale si dice, che già di portare usava l'antico e giustissimo Osiri, con l'amico motto dicente: *Nullum Numen abest,* quasi soggiugnesse (come il primo autor disse) *Si sit prudentia.* Ma, dalla parte da basso incominciandomi, diremo ancora (perchè questa per esprimere le azioni della pace, non meno al genere umano necessarie, forse fu fatta) che nella nicchia da man destra, simile a quelle dell'altra descritta faccia, si vedeva posta una statua di femmina, presa per il premio o remunerazione, chiamata Grazia, che i savi principi conferir sogliono per le buon' opere agli uomini virtuosi e buoni; sì come nella sinistra in sembianza minacciosa, con una spada in mano, si vedeva, sotto la figura di Nemesi, la Pena per i viziosi e rei, con che venivan comprese due principali colonne della Giustizia, senza ambo le quali, come manchevole e zoppo, nessuno stato mai

ebbe stabilità o fermezza. Ne' due ovati poi, corrispondendo sempre a quelli dell'altra faccia, e come quelli di bronzo pur finti, nell'uno si vedevan le fortificazioni di molti luoghi dal prudentissimo duca con molta accortezza fatte, e nell'altro la cura e diligenza sua mirabile in procurare la comune pace d'Italia, sì come in molte delle sue azioni s'è visto, ma massimamente allora che per sua opera s'estinse il terribile e tanto pericoloso incendio, non però con molta prudenza da chi doveva più procurare il ben pubblico del popolo cristiano eccitato; il che era espresso con diversi feciali ed are, e con altri simili instrumenti di pace, e con le parole, solite nelle medaglie, sopra essi dicenti: *Pax Augusta*. Ma sopra questi e sopra le due descritte statue delle nicchie, simili alle dette dall'altra parte, si vedeva dalla banda destra la Facilità, e dalla sinistra la Temperanza, o Bonità che la vogliamo chiamare, significando per quella prima una esteriore cortesia ed affabilità nel volere ascoltare ed intendere e rispondere benignamente a ciascuno, il che tiene meravigliosamente i popoli soddisfatti: e per l'altra quella temperata e benigna natura, che nella conversazione con gl'intrinsechi e domestichi rende il principe amabile e amorevole e con i sudditi facile e grazioso. Nel fregio poi corrispondente a quello della parte dinanzi, e come quello in tre quadri diviso, si vedeva similmente in quel del mezzo, e come cosa importantissima, la conclusione del felicissimo matrimonio contratto con tanta soddisfazione ed a benefizio de' fortunati popoli suoi, e per riposo e quiete di ciascuno, fra questo illustrissimo principe e questa serenissima regina Giovanna d'Austria, con il motto dicente: *Fausto cum sidere*. Sì come nell'altro da man destra si vedeva l'amorevolissimo duca, preso per màno con l'eccellentissima duchessa Eleonora sua consorte, donna di virile ed ammirabile virtù e prudenza, e con cui, mentre ella visse, fu di tale amor congiunto, che ben potette chiamarsi chiarissimo specchio di marital fede. Ma nella sinistra si vedeva il medesimo grazioso duca stare, come ha sempre usato, con cortesia mirabile ad ascoltar molti che di voler parlargli facevan sembiante; e questa era tutta la parte che verso la piazza riguardava. Ma sotto lo spazioso arco e dentro al capace andito, per onde la pompa trapassava, si vedeva dipinto in una delle pareti, che la volta sostenevano, il glorioso duca in mezzo a molti venerabili vecchi, co' quali consigliandosi pareva che a molti stesse porgendo varie leggi e statuti in diverse carte scritte, significando le tante leggi prudentissimamente emendate, o di nuovo fondate da lui, con il motto di *Legibus emendes*. Sì co-

me nell'altra, dimostrando l'utilissimo pensiero d'ordinare ed accrescere la sua valorosa milizia, si vedeva il medesimo valoroso duca (qual veggiamo in molte antiche medaglie) stare sur un militare suggesto a parlamentare a una gran moltitudine di soldati che d'intorno gli stavano, con il motto di sopra, che diceva: *Armis tuteris*. Sì come, nella gran volta che in sei quadri scompartita era, si vedeva in ciascuno di essi, in vece di que' rosoni che comunemente metter si sogliono, una impresa, o, per più propriamente favellare, un rovescio di medaglia accomodato alle due descritte istorie delle pareti: ed era in un di questi dipinto diverse selle curuli con diversi fasci consolari, e nell'altro una donna con le bilance, presa per l'Equità, significar con ambi volendo le giuste leggi dover sempre alla severità della suprema potestà congiugnere l'equità del discreto giudice; e gli altri due alla milizia riguardando, e la virtù de' soldati e la debita lor fede dimostrando, per l'una di queste cose si vedeva dipinto una femmina armata all'antica, e per l'altra molti soldati che, distendendo l'una mano sopra un altare, sembravano di porger l'altra al lor capitano. Negli altri due poi che rimanevano, il giusto e desiderato frutto di tutte queste fatiche, cioè la Vittoria descrivendo, si vedeva venir pienamente espresso, figurandone secondo il solito due femmine, stanti e l'una nell'un de' quadri sopra una gran quadriga, e nell'altro l'altra sopra un gran rostro di nave: le quali ambe in una delle mani si vedevano tenere un ramo di gloriosa palma, e nell'altra una verdeggiante corona di trionfale alloro, seguitando nel rigirante fregio, che intorno alla volta ed il dinanzi ed il dietro abbracciava, la terza parte del cominciato motto, dicendo: *Moribus ornes*.

DELLA PIAZZA E DEL NETTUNO.

Avendo poi tutti i più nobili magistrati della città, di parte in parte per tutto il circuito della gran piazza distribuendosi, ciascuno con le sue usate insegne, e con ricchissime tappezzerie da molto graziosi pilastri egualmente scompartite, resola magnificamente vistosa tutta ed adorna, in cui con gran cura e diligenza in quei giorni s'affrettò, quantunque per stabile e perpetuo ornamento ordinato fusse che al suo luogo nel principio della ringhiera si mettesse quello, per grandezza e per bellezza e per ciascuna sua parte, meraviglioso e stupendo gigante (4) di bianco e finissimo marmo, che vi si vede ancor oggi, conosciuto dal tridente che ha in mano e dalla corona di pino e dai tritoni, che con le buccine a' piedi sonando gli stanno, essere Net-

tuno lo Dio del mare. Questo sur un grazioso carro di diverse marine cose, e da due ascendenti, capricorno del duca, ed ariete del principe, adorno, e da quattro marini cavalli tirato, pare con una certa benigna protezione che promptter nelle cose marittime ne voglia quiete, felicità, e vittoria; a piè di cui, per più stabilmente e più riccamente fermarla, con non men bella maniera si fece per allora una vaghissima e grandissima ottangolare fontana, leggiadramente sostenuta da alcuni satiri, che con cestelle di diversi frutti salvatichi e di ricci di castagne in mano, e da alcune istoriette di bassorilievo, e da alcuni festoni divisi, di marine nicchie e di gamberi ed altre sì fatte cose cospersi, pareva che lieti molto e baldanzosi per la novella signora si dimostrassero; sì come non meno e con non minor grazia si vedevano giacendo starsi su le sponde delle quattro principali facce della fontana, con certe gran conchiglie in mano anch'esse, e con certi putti in braccio, due femmine nude e due bellissimi giovani, i quali con una certa graziosa attitudine, quasi che in sul lito del mare fussero, pareva che con alcuni delfini, che similmente di bassorilievo vi erano, giocando vezzosamente e scherzando si stessero.

DELLA PORTA DEL PALAZZO.

Ma avendo (come nel principio della descrizione s'è detto) fatto da Fiorenza, accompagnata dai seguaci di Marte, delle Muse, di Cerere, della Industria, e della Toscana Poesia, e del Disegno la serenissima principessa ricevere; e dalla Toscana poi la trionfale Austria, e dall'Arno la Drava, e dal Tirreno l'Oceano, e da Imeneo promettergli felici ed avventurose nozze; ed i suoi gloriosi Augusti fare con i chiarissimi Medici il patentevole abboccamento; e tutti poi, per l'arco della sagrosanta religione trapassando alla cattedral chiesa, sciogliere gli adempiuti voti; e quindi veggendo l'eroica Virtù avere il Vizio estinto, e con quanta pubblica allegrezza l'entrata sua celebrata fusse dalla Virtù civile, e da'magistrati della città nuovamente raccolta, promettendogli Nettuno il mar tranquillo, parve giudiziosamente di collocarla all'ultimo nel porto della quietissima Sicurezza, la quale sopra la porta del ducal palazzo, in luogo oltre a modo accomodato, si vedeva figurata sotto la forma d'una grandissima e bellissima e molto gioiosa femmina, d'alloro e d'oliva incoronata, che mostrava tutta adagiata sedersi sopra una fermissima base ad una gran colonna appoggiata, per lei dimostrando il fine desiderato di tutte l'umane cose debitamente a Fiorenza, e per conseguenza alla fe-

licissima sposa, acquistato dalle scienze e virtù ed arti, di cui di sopra s'è favellato, ma massimamente da'prudentissimi e fortunatissimi suoi signori, che di accorla ed adagiarla ivi preparato avevano, come in luogo sicurissimo, di godere perpetuamente con gloria e splendore gli umani e divini beni nelle trapassate cose dimostratigli; il che molto attentamente si dichiarava e dall'epitaffio, che con bellissima grazia sopra la porta veniva, dicendo:

Ingredere optimis auspiciis fortunatas aedes tuas, augusta virgo, et praestantissimi sponsi amore, clariss. ducis sapientia, cum bonis omnibus deliciisque summa animi securitate diu foelix et laeta perfruere, et divinae tuae virtutis suavitatis faecunditatis fructibus, publicam hilaritatem confirma;

e da una principalissima impresa, che nella più alta parte sopra la descritta statua della Sicurezza in un grande ovato dipinta si vedeva; e questa era la militare aquila delle romane legioni, che in sur una asta laureata sembrava dalla mano dell'alfiere essere stata in terra fitta e stabilita, con il motto di tanto felice augurio da Livio, onde l'impresa è al tutto cavata, dicente: *Hic manebimus optume*. L'ornamento poi della porta, che col muro appiccato veniva, in tal guisa accomodato e sì bene inteso era, che servire ottimamente potrebbe qualunque volta, adornando la semplice ma magnifica rozzezza de'vecchi secoli, si volesse per più stabile e perpetuo, convenevole alla nostra più culta età, di marmi o d'altre più fini pietre fabbricare. E però, dalla parte più bassa incominciando, dico che sopra due gran piedistalli, che sul piano della terra si posavano e chè la verace porta del palazzo in mezzo mettono, si vedevano due grandissimi prigioni, mastio preso per il Furore, e femmina con i crini di vipere e di ceraste per la Discordia di lui compagna; i quali quasi domati ed incatenati e vinti sembravano per l'ionico capitello e per l'architrave e fregio e cornice, che sopra loro premendo gli stavano, che in un certo modo per il gran peso respirare non potessero, troppo graziosamente mostrando ne'volti, che per la lor bruttezza bellissimi erano, l'ira, la rabbia, il veleno, la violenza, e la fraude lor propri e naturali affetti; ma sopra la descritta cornice si vedeva formare un frontespizio, in cui una molto ricca e molto grand'arme del duca, cinta dal solito tosone con il ducal mazzocchio da due bellissimi putti retto, collocata era; e perchè questo solo ornamento, che appunto gli stipiti della vera porta copri-

va, povero a tanto palazzo non rimanesse, convenevole cosa parve di farlo mettere in mezzo da quattro mezze colonne, poste due dall'una e due dall'altra parte, che alla medesima altezza venendo, e con la medesima cornice ed architrave movendosi, formassero un quarto tondo, il quale l'altro frontespizio acuto, ma retto, abbracciasse con i suoi risalti e con tutte l'avvertenze a'debiti luoghi messe; sopra il quale formandosi un bellissimo basamento, si vedeva la descritta statua della Sicurezza, come s'è detto, con bellissima grazia posta. Ma alle quattro mezze colonne da basso ritornando, dico, che per maggiore magnificenza e bellezza e proporzione da ciascuno dei lati fra colonna e colonna era tanto di spazio stato lasciato, che agevolmente in vece di nicchia un bello e capace quadro dipinto vi si vedeva; in un de'quali, ed in quello che più verso la divina statua del gentilissimo David (5) posto era, si scorgevano sotto la forma di tre femmine, che tutte liete incontro all'aspettata signora di farsi sembravano, la Natura con le sue torri (come è costume) in capo, e con le tante sue poppe significatrici della felice moltitudine degli abitatori, e la Concordia col caduceo in mano; sì come per la terza si vedeva figurata Minerva, inventrice e maestra dell'arti liberali e de'virtuosi e civili costumi. Ma nell'altro, che verso la fierissima statua dell'Ercole riguardava (6), si vedeva Amaltea col solito corno di dovizia in braccio, fiorito e pieno, e con lo staio colmo ed ornato di spighe a'piedi, significante l'abbondanza e fertilità della terra, e si vedeva la Pace di fecondo e fiorito olivo, e con un ramo del medesimo in mano, incoronata; ed ultimamente si vedeva in gravissimo e venerabile sembiante la Maestà, o Riputazione, ingegnosamente con tutte queste cose dimostrando quanto nelle bene ordinate città, abbondanti d'uomini, copiose di ricchezze, ornate di virtù, piene di scienze, ed illustri per maestà e riputazione felicemente e con pace e quiete e contentezza si viva. A dirittura delle quattro descritte mezze colonne poi, sopra il cornicione e fregio di ciascuna, si vedeva con non men bella maniera fermo un zoccolo con un proporzionato piedistallo, sopra cui posavano alcune statue; e perchè i due del mezzo abbracciavano ancora la larghezza de'due descritti termini, sopra ciascuno di questi furono due statue insieme abbracciate poste, la Virtù cioè da una parte, che la Fortuna di tenere amorevolmente stretta sembrava, con il motto nella base dicente: *Virtutem Fortuna sequetur;* quasi che mostrar volesse, checchè se ne dicano molti, che ove sia virtù, non mai mancar fortuna si vede: e nell'altra la Fatica, o Diligenza, che con la Vittoria mostrava di volere in simil guisa anch'ella abbracciarsi, con il motto a'piedi dicente: *Amat Victoria curam.* Ma sopra le mezze colonne, che negli estremi erano, e sopra le quali i piedistalli più stretti venivano, d'una sola statua per ciascuno adornandogli, in uno si vedeva l'Eternità, quale dagli antichi è figurata, con le teste di Iano in mano e con il motto: *Nec fines nec tempora ;* e nell'altro la Fama, nel modo solito figurata anch'ella, con il motto dicente: *Terminat astris ;* essendo fra l'una e l'altra di queste con ornato e bellissimo componimento, e che appunto in mezzo la già detta arme del duca mettevano, posto dalla destra quella dell'eccellentissimo principe e principessa, e dall'altra quella che fin dagli antichi tempi la città ha di usare avuto in costume.

DEL CORTILE DEL PALAZZO.

Pensava, quando da principio di scrivere mi deliberai, che molto minore opera fusse per dover condurmi la trapassata descrizione a fine; ma l'abbondanza dell'invenzioni, la magnificenza delle cose fatte, ed il desiderio di soddisfare a'curiosi artefici, a cui cagione, come s'è detto, queste cose massimamente scritte sono, m'hanno (nè so come) in un certo modo contro a mia voglia condotto a questa, che ad alcuni malebbe per avventura parere soverchia lunghezza, necessaria nondimeno a chi chiaramente distinguere le cose si propone. Ma poichè fuori della prima fatica mi ritrovo, quantunque questo restante della descrizione degli spettacoli che si fecero, con più brevità e con non minor diletto per avventura dei lettori trattare speri, essendo in essi apparsa non meno che la liberalità de' magnanimi signori, e non meno che la destrezza e vivacità degli ingegnosi inventori, eccellente e rara l'industria e virtù de' medesimi artefici, disconvenevol cosa non doverà parere, nè al tutto di considerazione indegna, se, innanzi che più oltre si trapassi, ragioneremo alquanto dell'aspetto (mentre che le nozze si preparavano, e poichè elle si fecero) della città, perciocchè in lei, con infinito trattenimento de' riguardanti, si vedevano molte strade dentro e fuori rassettarsi, il ducal palazzo (come si dirà) con singolar prestezza abbellirsi, la fabbrica del lungo corridore, che da questo a quel de' Pitti conduce, volare, la colonna, la fonte, e tutti i descritti archi in un certo modo nascere, e tutte l'altre feste, ma massimamente la commedia, che prima in campo uscir dovea, e le due grandissime mascherate, che di più opera avevan mestiero, in ordine mettersi, e

finalmente tutte l'altre cose, secondo i tempi che a rappresentar si avevano, qual più tarda e qual più presta prepararsi, essendosele ambo i signori duca e principe, a sembianza degli antichi edili, fra loro distribuite, e presone ciascuno con magnanima emulazione la sua parte a condurre. Ma nè minor sollecitudine, nè minore emulazione si scorgeva fra' gentiluomini e fra le gentildonne della città e forestiere, di cui un numero infinito di tutta l'Italia concorso vi era, gareggiando e nella pompa de' vestimenti, non meno in loro, che nelle livree de' lor servitori, e dame, e nelle feste private e pubbliche, e ne' lautissimi conviti che ora in questo luogo ed ora in quello a vicenda continuamente si fecero; talchè in un medesimo istante si poteva vedere l'ozio, la festa, il diletto, il dispendio e la pompa, ed il negozio, l'industria, la pazienza, la fatica ed il grazioso guadagno, di che tutti i predetti artefici si riempierono, far molto largamente gli effetti suoi. Ma al cortile del ducal palazzo, in cui per la descritta porta s'entrava, venendo, per non lasciar questa, senza alcuna cosa narrarne, diremo, che ancorchè oscuro e disastroso, ed in tutte le parti quasi inabile a ricever nessuna sorte d'ornamento sembrasse, con nuova meraviglia e con incredibil velocità nondimeno si vide condotto a quella bellezza e vaghezza in cui oggi può da ciascuno riguardarsi: essendosi oltre alla leggiadra fontana di durissimo porfido che in mezzo risiede, ed oltre al vezzoso putto che con l'abbracciato delfino l'acqua dentro vi getta, in un momento accannellate, e secondo l'ordine corintio con bellissima maniera ridotte le nove colonne, che in mezzo a se lasciano il predetto quadrato cortile, e che le rigiranti logge fabbricate prima secondo l'uso di que' tempi assai rozzamente di pietra forte dall'una parte sostengono, mettendo i campi d'esse quasi tutti ad oro, e di graziosissimi fogliami sopra gli accannellamenti riempiendole, e le lor basi e capitelli, secondo il buono ed antico costume, insieme formando. Ma dentro alle logge, le cui volte tutte erano di stravagantissime e bizzarrissime grottesche piene ed adorne, si vedevano (siccome in molte medaglie a sua cagion fatte) espressi parte de' gloriosi gesti del magnanimo duca, i quali (se alle cose grandissime le men grandi agguagliar si debbono) meco medesimo ho più volte considerato essere tanto a quelli del primo Ottaviano Augusto somiglianti, che cosa nessuna altra più conforme difficilmente trovar si potrebbe; perciocchè, lasciamo stare che l'uno e l'altro sotto un medesimo ascendente del capricorno nato sia, e lasciamo il trattare che nella medesima giovenile età fussero quasi

inaspettatamente al principato assunti, e lasciamo delle più importanti vittorie conseguite dall'uno e dall'altro ne' primi giorni d'Agosto, e di vedersi poi le medesime complessioni e nature nelle cose famigliari e domestiche, e della singolare affezione verso le mogli, se non che ne' figliuoli e nell' assunzione al principato, e forse in molt' altre cose crederei che più felice d'Augusto potesse questo fortunato duca reputarsi; ma non si vede egli nell'uno e nell'altro un ardentissimo e molto straordinario desiderio di fabbricare ed abbellire, e di procurare che altri fabbrichi ed abbellisca? Talchè se quegli disse aver trovato Roma di mattoni e lasciarla di saldissime pietre fabbricata, e questi non men veridicamente potrà dire di aver Fiorenza ben di pietre e vaga e bella ricevuta, ma di gran lunga lasciarla a' successori e più vaga, e più bella, e di qualsivoglia leggiadro e magnifico e comodo ornamento accresciuta e colmata. Per espressione delle quali cose in ciascuna lunetta delle soprascritte logge si vedeva con i debiti ornamenti e con singolar grazia accomodato un ovato, nell'un de' quali si scorgeva la tanto necessaria fortificazione di Porto Ferraio nell'Elba, con molte galee e navi, che dentro sicure di starvi sembravano, e la magnanima edificazione nel medesimo luogo della città, dall'edificator suo Cosmopoli detta, con un motto dentro all'ovato dicente: Ilva renascens; e l'altro nel rigirante cartiglio, che diceva: Tuscorum et Ligurum securitati. Sì come nel secondo si vedeva l'utilissima e vaghissima fabbrica, in cui la maggior parte de' più nobili magistrati ridur si debbono, che da lui di contro alla zecca fa fabbricarsi, e che oramai a buon termine si vede ridotta, sopra cui rigira quel sì lungo e sì comodo corridore, del quale di sopra s'è detto, per opera del medesimo duca in questi giorni con somma velocità fabbricato, con il motto, che anch' egli dicea: Publicae commoditati. E sì come nel terzo si vedeva similmente col solito corno di dovizia nella sinistra mano, e con una antica insegna militare nella destra, la Concordia, a' cui piedi un leone ed una lupa, notissimi vessilli di Fiorenza e di Siena, sembravano di pacificamente e quietamente starsi, con il motto alla materia accomodato, dicente: Hetruria pacata. Ma nel quarto si vedeva il ritratto della oriental colonna di granito con la Giustizia in cima, quale sotto il suo fortunato scettro può ben dirsi che inviolabile e dirittamente s'osservi, con il motto dicente: Iustitia victrix. Sì come nel quinto si vedeva un feroce toro, con ambe le corna rotte, volendo, come dell'Acheloo già si disse, denotare il comodissimo dirizzamento da lui in molti luoghi fatto del

fiume d'Arno, con il motto: *Imminutus crevit*. Nel sesto poi si vedeva il superbissimo palazzo, che già fu da M. Luca Pitti con meraviglia di tanta magnanimità in privato cittadino e con realissimo animo e grandezza cominciato, e che oggi si fa dal magnanimissimo duca con incomparabil cura ed artifizio, non pure a perfezion ridurre, ma gloriosamente e meravigliosamente accrescere ed abbellire, con fabbrica non pure stupenda ed eroica, ma con grandissimi e delicatissimi giardini, pieni di copiosissime fontane, e con una innumerabile quantità di nobilissime statue antiche e moderne, che vi ha di tutto 'l mondo fatte ridurre; il che dal motto era espresso, dicendo: *Pulchriora latent*. Ma nel settimo si vedeva dentro ad una gran porta molti libri in varie guise posti, con il motto nel cartiglio, dicente: *Publicae utilitati;* volendo denotare la gloriosa cura da molti della famiglia de'Medici, ma massimamente dal liberalissimo duca usata in raccorre e con util diligenza conservare una meravigliosa quantità di rarissimi libri di tutte le lingue novellamente nella vaghissima libreria di San Lorenzo, da Clemente VII cominciata e da sua Eccellenza fornita, ridotti; sì come nell'ottavo sotto la figura di due mani, che più mostravano di legarsi, quanto più di sciorre un nodo pareva che si sforzassero, si denotava, con l'amorevol renunzia da lui fatta all'amabilissimo principe, la difficultà, o per meglio dire impossibilità, che ha di distrigarsi chi una volta a'governi degli stati mette le mani; il che dichiarava il motto, dicendo: *Explicando implicatur*. Ma nel nono si vedeva la descritta fontana di piazza con la rarissima statua del Nettuno, e con il motto: *Optabilior quo melior*, denotando, non pure l'ornamento della predetta grandissima statua e fontana, ma l'utile ed il comodo che, con l'acque che continuamente va conducendo, sarà alla città in poco tempo per partorire. Nel decimo poi si vedeva la magnanima creazione della novella religion di S. Stefano, espressa con la figura del medesimo duca che, armato, sembra di porgere con l'una mano a un armato cavaliere sopra un altare una spada, e con l'altra una delle lor croci, con il motto dicente: *Victor vincitur*. E come nell'undicesimo similmente sotto la figura del medesimo duca che parlamentava, secondo l'antico costume, a molti soldati, s'esprimeva la da lui ben ordinata e ben conservata milizia nelle sue valorose bande, con il motto che questo denotava, dicente: *Res militaris constituta*. Ma nel dodicesimo poi con le sole parole di *Munita Tuscia*, senza altro corpo, si dimostravan le molte fortificazioni ne'più bisognosi luoghi dello stato dal prudentissi-

mo duca fatte, aggiugnendo con gran moralità nel cartiglio: *Sine iustitia immunita*. Sì come nel tredicesimo in simil guisa senz'altro corpo si leggeva: *Siccatis maritimis paludibus;* il che in molti luoghi, ma nel fertile contado di Pisa, può massimamente con sua infinita gloria vedersi. E perchè la meritata lode del tutto con silenzio non si trapassasse dell'avere alla patria sua Fiorenza gloriosamente ricondotte e rese le per altri tempi perdute artiglierie ed insegne; nel quattordicesimo ed ultimo si vedevano alcuni soldati, di esse carichi, tutti baldanzosi e lieti verso lui tornare, con il motto per dichiarazione, che diceva; *Signis receptis*. A soddisfazione poi de'forestieri, e de'molti signori Alamanni massimamente, che in grandissimo numero per onore di sua Altezza e con l'eccellentissimo duca di Baviera il giovane suo nipote venuti vi erano, si vedeva sotto le descritte lunette con bellissimo spartimento ritratte, che naturali parevano, molte delle principali città e d'Austria, e di Boemia, e d'Ungheria, e del Tirolo, e degli altri stati sottoposti all'augustissimo suo fratello.

DELLA SALA, E DELLA COMMEDIA

Ma nella gran sala per l'agiatissime scale ascendendo, in cui la prima e principalissima festa ed il principalissimo e nuzial convito fu celebrato (lasciando il ragionare dello stupendo e pomposissimo palco, mirabile per la varietà e moltitudine delle rarissime istorie di pittura, e mirabile per l'ingegnosissima invenzione e per i ricchissimi spartimenti, e per l'infinito oro, di che tutto risplender si vede, ma molto più mirabile perciocchè per opera d'un solo pittore (7) è stato in pochissimo tempo condotto) e dell'altre cose solo a questo luogo appartenenti trattando, dico che veramente non credo che in queste nostre parti si abbia notizia di veruna altra sala maggiore o più sfogata di questa, ma senza dubbio nè più bella, nè più ricca, nè più adorna, nè con maggiore agiatezza accomodata di quel che ella si vedde quel giorno che la commedia fu recitata, credo che impossibile a ritrovare al tutto sarebbe; perciocchè oltre alle grandissime facciate, in cui con graziosi spartimenti (non senza poetica invenzione) si vedevano da natural ritratte le principali piazze delle più nobili città di Toscana, ed oltre alla vaghissima e grandissima tela di diversi animali in diversi modi cacciati e presi dipinta, che da un gran cornicione sostenuta, nascondendo dietro a se la prospettiva, in tal guisa l'una delle teste formava, che pareva che la gran sala la debita proporzione avesse, tali furono

e sì bene accomodati i gradi che intorno la rigiravano, e tal vaghezza resero quel giorno l'ornatissime donne, che in grandissimo numero, e delle più belle, e delle più nobili, e delle più ricche, convitate vi furono, e tale i signori e cavalieri e gli altri gentiluomini, che sopra essi e per il restante della stanza accomodati erano, che senza dubbio, accese le capricciosissime lumiere, al cascar della prescritta tela scoprendosi la luminosa prospettiva, ben parve che il Paradiso con tutti i cori degli Angeli si fusse in quello istante aperto: la qual credenza fu maravigliosamente accresciuta da un soavissimo e molto maestrevole, e molto pieno concento d'instrumenti e di voci, e che da quella parte si sentì poco dopo prorompere : nella qual prospettiva sfondando molto ingegnosamente con la parte più lontana per la dirittura del ponte, e terminando nel fine della strada, che via Maggio si chiama, nelle parti più vicine si veniva a rappresentare la bellissima contrada di Santa Trinita; nella quale, ed in tante altre e sì meravigliose cose, poichè gli occhi de' riguardanti lasciati sfogare per alquanto spazio si furono, dando desiderato e grazioso principio al primo intermedio della commedia, cavato, come tutti gli altri, da quella affettuosa novella di Psiche e d'Amore, tanto gentilmente da Apuleio nel suo Asin d'oro descritta, e di essa preso le parti che parsero più principali, e con quanto maggior destrezza si sapeva alla commedia accomodatole, onde, fatto quasi dell'una e dell'altra favola un artifizioso componimento, apparisse che, quel che nella favola degl'intermedj operavano gli Dii, operassero (quasi che da superior potenza costretti) nella favola della commedia gli uomini ancora ; si vide nel concavo cielo della descritta prospettiva (aprendosi quasi in un momento il primo) apparire un altro molto artifizioso cielo, di cui a poco a poco si vedeva uscire una bianca e molto propriamente contraffatta nugola, nella quale con singolar vaghezza pareva che un dorato ed ingemmato carro si posasse, conosciuto esser di Venere, perciocchè da due candidissimi cigni si vedeva tirare, ed in cui, come donna e guidatrice, si scorgeva similmente quella bellissima Dea, tutta nuda ed inghirlandata di rose e di mortella, con molta maestà sedendo, guidare i freni. Aveva costei in sua compagnia le tre Grazie, conosciute anch'esse dal mostrarsi tutte nude, e da' capelli biondissimi, che sciolti su per le spalle cascavano, ma molto più dalla guisa con che stavano prese per mano; e le quattro Ore, che l'ali tutte a sembianza di farfalla dipinte avevano, e che secondo le quattro stagioni dell'anno non

senza cagione erano state in alcune parti distinte. Perciocchè l'una, che tutta adorna la testa, ed i calzaretti di variati fioretti, e la veste cangiante aveva, per la fiorita e variata Primavera era stata voluta figurare; sì come per l'altra con la ghirlanda, e co' calzaretti di pallenti spighe contesti, e con i drappi gialli, di che adorna si era, di denotare s'intendeva la calda State; e come la terza per l'Autunno fatta, tutta di drappi rossi vestita, e d'uve essere stata anch'ella tutta coperta ed adorna; ma la quarta ed ultima, che il nevoso e candido Verno rappresentava, oltre alla turchina veste tutta tempestata a fiocchi di neve, aveva i capelli ed i calzaretti similmente pieni della medesima neve e di brinate, e di ghiacci; e tutte, come seguaci ed ancelle di Venere, su la medesima nugola con singolare artifizio e con bellissimo componimento d'intorno al carro accomodate, lasciando dietro a se Giove, e Giunone, e Saturno, e Marte, e Mercurio, e gli altri Dei, da cui pareva che la prescritta soavissima armonia uscisse, si vedevano a poco a poco con bellissima grazia verso la terra calare, e per la lor venuta la scena e la sala tutta di mille preziosissimi e soavi odori riempiersi. Mentre con non meno leggiadra vista, ma per terra di camminar sembrando, si era da un'altra parte veduto venire il nudo ed alato Amore, accompagnato anch'egli da quelle quattro principali passioni, che sì spesso pare che l'inquieto suo regno conturbar sogliano, dalla Speranza cioè, tutta di verde vestita con un fiorito ramicello in testa, e dal Timore, conosciuto, oltre alla pallida veste, da' conigli che nella capelliera e ne' calzaretti aveva, e dall'Allegrezza di bianco e di ranciato e di mille lieti colori coperta anch'ella, e con la pianta di fiorita borrana sopra a' capelli, e dal Dolore tutto nero e tutto nel sembiante doglioso e piangente; de' quali (come ministri) altri gli portava l'arco, altri la faretra e le saette, altri le reti, ed altri l'accesa facella : essendo, mentre che verso il materno carro, già in terra arrivato, andavano della nugola a poco a poco le prescritte Ore e Grazie, discese, e fatto reverentemente di se intorno alla bella Venere un piacevolissimo coro, sembravano di tutte intente stare a tenergli contegno, mentre ella al figliuol rivolta con grazia singolare ed infinita, facendogli la cagione del suo disegno manifesta, e tacendo quei del cielo, cantò le seguenti due prime stanze della ballata, dicendo :

» A me, che fatta son negletta e sola,

„ Non più gli altar nè i voti,
„ Ma di Psiche devoti
„ A lei sola si danno, ella gl'invola :
„ Dunque, se mai di me ti calse o cale,
„ Figlio, l'armi tue prendi,
„ E questa folle accendi
„ Di vilissimo amor d'uomo mortale.

La quale fornita, e ciascuna delle prescritte sue ancelle a' primi luoghi ritornate, continuamente sopra i circostanti ascoltatori diverse e vaghe e gentili e fiorite ghirlande gettando, si vide il carro e la nugola, quasi che il suo desiderio la bella guidatrice compiuto avesse, a poco a poco muoversi, e verso il cielo ritornare; ove arrivata, ed egli in un momento chiusosi, senza rimaner più vestigio onde sospicar si potesse da che parte la nugola e tante altre cose uscite ed entrate si fussero, parve che ciascuno per una certa nuova e graziosa meraviglia tutto attonito rimanesse. Ma l' ubbidiente Amore, mentre che questo si faceva, accennando quasi alla madre che il suo comandamento adempiuto sarebbe, ed attraversando la scena, seguitò con i compagni suoi, che l'armi gli amministravano, e che anch' essi cantando tenor gli facevano, la seguente ed ultima stanza, dicendo :

„ Ecco, madre, andiam noi; chi l'arco
 dammi,
„ Chi le saette, ond' io
„ Con l'alto valor mio
„ Tutti i cor vinca, leghi, apra ed in-
 fiammi?

tirando anch'egli pur sempre, mentre che questo cantava, nell'ascoltante popolo molte e diverse saette, con le quali diede materia di credere che gli amanti, che a recitare incomminciarono, da esse quasi mossi partorissero la seguente commedia.

INTERMEDIO SECONDO

Finito il primo atto, ed essendo Amore, mentre di prendere la bella Psiche si creda, da' suoi medesimi lacci per l'infinita di lei bellezza rimasto colto, rappresentar volendo quelle invisibili voci che, come nella favola si legge, erano state da lui per servirla destinate, si vide da una delle quattro strade, che per uso de' recitanti s' erano nella scena lasciate, uscire prima un piccolo Cupidino, che in braccio sembrava di portare un vezzoso cigno, col quale, perciocchè un ottimo violone nascondeva, mentre con una verga di palustre sala, che per archetto gli serviva, di sollazzarsi sembrava, veniva dolcissima-

mente sonando. Ma dopo lui per le quattro descritte strade della scena si vide similmente in un istesso tempo per l'una venire l'amoroso Zefiro tutto lieto e ridente, e che l'ali, e la veste ed i calzaretti aveva di diversi fiori contesti; e per l'altra la Musica, conosciuta dalla mano musicale che in testa portava, e dalla ricca veste piena di diversi suoi instrumenti e di diverse cartiglie, ove erano tutte le note e tutti i tempi di essa segnati, ma molto più perciocchè con soavissima armonia si vedeva similmente sonare un bello e gran lirone; sì come dall'altre due sotto forma di due piccoli Cupidetti si videro il Giuoco e 'l Riso in simil guisa ridendo e scherzando apparire; dopo i quali, mentre a' destinati luoghi avviandosi andavano, si videro per le medesime strade, nella medesima guisa, e nel medesimo tempo quattro altri Cupidi uscire, e con quattro ornatissimi leuti andare anch' essi graziosamente sonando; e dopo loro altri quattro Cupidetti simili, due de' quali con i pomi in mano sembravano di insieme sollazzarsi, e due che con gli archi, e con gli strali con una certa strana amorevolezza pareva che i petti saettar volessero. Questi tutti in grazioso giro arrecatisi parve che cantando con molto armonioso concento il seguente madrigale, e co' leuti e con molt'altri instrumenti, dentro alla scena nascosti, le voci accompagnando, facessero tutto questo concetto assai manifesto, dicendo :

„ Oh altero miracolo novello !
„ Visto l'abbiam, ma chi fia che cel
 creda ?
„ Ch' Amor, d' Amor ribello,
„ Di se stesso e di Psiche oggi sia pre-
 da?
„ Dunque a Psiche conceda
„ Di beltà pur la palma e di valore
„ Ogn'altra bella, ancor che per timore
„ Ch' ha del suo prigionier dogliosa stia:
„ Ma seguiam noi l' incominciata via,
„ Andiam Gioco, andiam Riso,
„ Andiam dolce Armonia di paradiso;
„ E facciam che i tormenti
„ Suoi dolci sien co' tuoi dolci concenti.

INTERMEDIO TERZO.

Non meno festoso fu l'intermedio terzo; perciocchè, come per la favola si conta, occupato Amore nell'amore della sua bella Psiche, e non più curando di accènder ne'cuori de'mortali l'usate fiamme, ed usando egli con altri, ed altri con lui, fraude ed inganno, forza era che fra i medesimi mortali, che senza amore vivevano, mille fraudi e mille inganni

finalmente sorgessero; e perciò a poco a poco sembrando che il pavimento della scena gonfiasse, e finalmente che in sette piccoli monticelli convertito si fusse, si vide di essi, come cosa malvagia e nocevole, uscir prima sette, e poi sett'altri Inganni; i quali agevolmente per tali si fecer conoscere, perciocchè non pure il busto tutto macchiato a sembianza di pardo, e le cosce e le gambe serpentine avevano, ma le capelliere molto capricciosamente, e con bellissime attitudini, tutte di maliziose volpi si vedevan composte, tenendo in mano, non senza riso de'circonstanti, altri trappole, altri ami, ed altri ingannevoli oncini, o rampi, sotto i quali con singolar destrezza erano state, per uso della musica che a fare avevano, ascoste alcune storte musicali. Questi esprimendo il prescritto concetto, poi che ebbero prima dolcissimamente cantato, e poi cantato e sonato il seguente madrigale, andarono con bellissimo ordine (materia agl'inganni della commedia porgendo) per le quattro prescritte strade della scena spargendosi:

» S'Amor vinto e prigion, posto in oblio
» L'arco e l'ardente face,
» Della madre ingannar nuovo desio
» Lo punge, e s'a lui Psiche inganno face,
» E se l'empia e fallace
» Coppia d'invide suore Inganno e Froda
» Sol pensa, or chi nel mondo oggi più fia,
» Che'l regno a noi non dia?
» D'inganni dunque goda
» Ogni saggio; e se speme altra l'invita,
» Ben la strada ha smarrita.

INTERMEDIO QUARTO.

Ma derivando dagl'inganni l'offese, e dall'offese le dissensioni, e le risse, e mille altri sì fatti mali, poichè Amore, per la ferita dalla crudel lucerna ricevuta, non poteva all'usato ufizio di infiammare i cuori de'viventi attendere, nell'intermedio quarto invece de'sette monticelli, che l'altra volta nella scena dimostri s'erano, si vide in questo apparire (per dar materia alle turbazioni della commedia) sette piccole voragini, onde prima un oscuro fumo, e poi a poco a poco si vide uscire con una insegna in mano la Discordia, conosciuta, oltre all'armi, dalla variata e sdrucita veste e capellatura, e con lei l'Ira, conosciuta, oltr'all'armi, anch'ella da'calzaretti a guisa di zampe, e dalla testa, invece di celata, d'orso, onde continuamente usciva fumo e fiamma; e la Crudeltà con la gran falce in mano, nota per la celata a guisa di testa di tigre, e per i calzaretti a sembianza di piedi di coccodrillo; e la Rapina con la roncola in mano anch'ella, e con il rapace uccello su la celata, e con i piedi a sembianza d'aquila; e la Vendetta con una sanguinosa storta in mano, e co'calzaretti, e con la celata tutta di vipere contesta, e due Antropofagi, o Lestrigoni che ci voglian chiamargli, che sonando sotto forma di due trombe ordinarie due musicali tromboni, pareva che volessero, oltre al suono, con una certa lor bellicosa movenzia eccitare i circostanti ascoltatori a combattere. Era ciascuno di questi con orribile spartimento messo in mezzo da due Furori, di tamburi, di ferrigne sferze, e di diverse armi forniti, sotto le quali con la medesima destrezza erano stati diversi musicali instrumenti nascosti. Fecersi i prescritti Furori conoscere dalle ferite, onde avevan tutta la persona piena, di cui pareva che fiamme di fuoco uscissero, e dalle serpi ond'eran tutti annodati e cinti, e dalle rotte catene che dalle gambe e dalle braccia lor pendevano, e dal fumo e dal fuoco che per le capelliere gli usciva: i quali tutti insieme con una certa gagliarda e bellicosa armonia, cantato il seguente madrigale, fecero in foggia di combattenti una nuova e fiera e molto stravagante Moresca, alla fine della quale, confusamente in quà e 'n là per la scena scorrendo, si videro con spaventoso terrore torre in ultimo dagli occhi de'riguardanti:

» In bando itene, vili
» Inganni: il mondo solo Ira e Furore
» Sent'oggi; audaci voi, spirti gentili
» Venite a dimostrar vostro valore:
» Che se per la lucerna or langue Amore,
» Nostro convien, non che lor sia l'impero.
» Su dunque ogni più fero
» Cor surga: il nostro bellicoso carme
» Guerra, guerra sol grida, solo arme arme.

INTERMEDIO QUINTO.

La misera e semplicetta Psiche avendo (come nell'altro intermedio s'è accennato) per troppa curiosità con la lucerna imprudentemente offeso l'amato marito, da lui abbandonata, essendo finalmente venuta in mano dell'adirata Venere, accompagnando la mestizia del quarto atto della commedia, diede al quinto mestissimo intermedio convenevolissima materia, fingendo d'esser mandata dalla prescritta Venere all'infernal Proserpina, acciocchè mai più fra'viventi ritornar non potesse; e perciò di disperazion vestita si vide molto mesta per l'una delle strade venire, accompagnata dalla noiosa Gelosia, che tutta pallida ed afflitta, sì come l'altre seguenti, si dimostrava, conosciuta dalle quattro teste e dalla veste turchina tutta d'occhi e d'orecchi

contesta, e dall'Invidia, nota anch'ella per le serpi, ch'ella divorava, e dal Pensiero, o Cura, o Sollecitudine, che ci voglian chiamarla, conosciuta pel corbo che aveva in testa, e per l'avoltoio che gli lacerava l'interiora, e dallo Scorno, o Dispiezzagione, per darle il nome di femmina, che si faceva cognoscere, oltre al gufo che in capo aveva, dalla mal composta e mal vestita e sdrucita veste. Queste quattro poi che, percuotendola e stimolandola, si furon condotte vicine al mezzo della scena, aprendosi in quattro luoghi con fumo e con fuoco in un momento la terra, presero, quasi che difender se ne volessero, quattro orribilissimi serpenti, che di essa si videro inaspettatamente uscire, e quegli percotendo in mille guise con le spinose verghe, sotto cui erano quattro archetti nascosti, parve in ultimo che da loro, con molto terrore de'circonstanti, sparati fussero: onde nel sanguinoso ventre, e fra gl'interiori di nuovo percotendo, si sentì in un momento (cantando Psiche il seguente madrigale) un mesto, ma suavissimo e dolcissimo concento uscire; perciocchè nei serpenti erano con singolare artifizio congegnati quattro ottimi violoni, che accompagnando con quattro tromboni, che dentro alla scena sonavano, la sola e flebile e graziosa sua voce, partorirono sì fatta mestizia e dolcezza insieme, che si vide trarre a più d'uno non finte lacrime dagli occhi. Il qual fornito, e con una certa grazia ciascuna il suo serpente in ispalla levatosi, si vide con non minor terrore de'riguardanti un'altra nuova e molto grande apertura nel pavimento apparire, di cui fumo e fiamma continua e grande pareva che uscisse, e si sentì con spaventoso latrato e si vide con le tre teste di essa uscire l'infernal Cerbero, a cui, ubbidendo alla favola, si vide Psiche gettare una delle due stiacciate che in mano aveva, e poco dopo con diversi mostri si vide similmente apparire il vecchio Caronte con la solita barca, in cui la disperata Psiche entrata, gli dalle quattro predette sue stimulatrici tenuta noiosa e dispiacevol compagnia :

» Fuggi, spene mia, fuggi,
» E fuggi per non far mai più ritorno :
» Sola tu, che distruggi
» Ogni mia pace, a far vienne soggiorno,
» Invidia, Gelosia, Pensiero, e Scorno .
» Meco nel cieco inferno
» Ove l'aspro martir mio viva eterno.

INTERMEDIO ULTIMO.

Fu il sesto ed ultimo intermedio tutto lieto; perciocchè, finita la commedia, si vide del pavimento della scena in un tratto uscire un verdeggiante monticello, tutto d'allori, e di diversi fiori adorno, il quale avendo in cima l'alato caval Pegaseo, fu tosto conosciuto essere il monte d'Elicona, di cui a poco a poco si vide scendere quella piacevolissima schiera de'descritti Cupidi, e con loro Zefiro, e la Musica, ed Amore, e Psiche presi per mano tutta lieta e tutta festante, poichè salva era dall'inferno ritornata, e poichè per intercession di Giove a'preghi del marito Amore se l'era dopo tant'ira di Venere impetrato grazia e perdono. Era con questi Pan, e nove altri satiri con diversi pastorali instrumenti in mano, sotto cui altri musicali instrumenti si nascondevano, che, tutti scendendo dal predetto monte, di condurre mostravano con loro Imeneo, lo Dio delle Nozze, di cui sonando e cantando le lodi, come nelle seguenti canzonette, facendo nella seconda un nuovo ed allegrissimo e molto vezzoso ballo, diedero alla festa grazioso compimento:

» Dal bel monte Elicona
» Ecco Imeneo che scende,
» E già la face accende, e s' incorona :
» Di persa s'incorona,
» Odorata e soave,
» Onde il mondo ogni grave cura scaccia.
» Dunque e tu, Psiche, scaccia
» L'aspra tua fera doglia,
» E sol gioia s'accoglia entro al tuo seno.
» Amor dentro al tuo seno
» Pur lieto albergo datti,
» E con mille dolci atti ti consola :
» Nè men Giove consola
» Il tuo passato pianto,
» Ma con riso e con canto al ciel ti chiede.
» Imeneo dunque ognun chiede,
» Imeneo vago ed adorno,
» Deh che lieto e chiaro giorno,
» Imeneo, teco oggi riede!
» Imeneo, per l'alma e diva
» Sua Giovanna ognor si sente
» Del gran Ren ciascuna riva
» Risonar soavemente:
» E non men l'Arno lucente
» Pel gradito inclito e pio
» Suo Francesco aver desio
» D'Imeneo lodar si vede.
» Imeneo ec.
» Flora lieta, Arno beato,
» Arno umil, Flora cortese,
» Deh qual più felice stato
» Mai si vide, o mai s'intese!
» Fortunato almo paese,
» Terra in ciel gradita e cara,
» A cui coppia così rara
» Imeneo benigno diede!

 » Imeneo ec.
 » Lauri or dunque, olive e palme,
 » E corone, e scettri e regni
 » Per le due sì felici alme,
 » Flora, in te sol si disegni;
 » Tutti i vili atti ed indegni
 » Lungi stien: sol Pace vera,
 » E Diletto, e Primavera
 » Abbia in te perpetua sede.

Essendo tutti i ricchissimi vestimenti e tutte l'altre cose, che impossibili a farsi paiono, dagl'ingegnosi artefici con tanta grazia e leggiadria e destrezza condotte, e sì proprie e naturali e vere fatte parere, che, senza dubbio, di poco la verace azione sembrava che il finto spettacolo vincer potesse.

DEL TRIONFO DE'SOGNI E D'ALTRE FESTE.

 Ma dopo questo, quantunque ogni piazza (come si è detto) ed ogni contrada di suono e di canto e di gioco e di festa risonasse, perchè la soverchia abbondanza non partorisse soverchia sazietà, avevano i magnanimi signori, prudentissimamente le cose distribuendo, ordinato che in ciascuna domenica una delle più principali feste si rappresentasse; e per tal cagione e per maggiore agiatezza de'riguardanti avevan fatto a guisa di teatro vestire le facce delle bellissime piazze di Santa Croce e di Santa Maria Novella con sicurissimi e capacissimi palchi, dentro a'quali, perciocchè vi furono rappresentati giuochi, in cui più i nobili giovani esercitandosi, che i nostri artefici in addobbargli, ebbero parte, semplicemente toccando di essi, dirò che altra volta vi fu da liberalissimi signori con sei squadre di leggiadrissimi cavalieri, d'otto per squadra, fatto vedere il tanto dagli Spagnuoli celebrato giuoco di Canne e di Caroselli, avendo ciascuna d'esse, che tutte di tele d'oro e d'argento risplendevano, distinta, altra secondo l'antico abito de'Castigliani, altra de' Portoghesi, altra de'Mori, altra degli Ungheri, altra de' Greci, ed altra de'Tartari, ed in ultimo con pericoloso abbattimento morto, parte con le zagaglie e co'cavalli, al costume pure spagnuolo, e parte con gli uomini a piede e co'cani, alcuni ferocissimi tori; altra volta, rinovando l'antica pompa delle romane cacce, vi si vide con bellissimo ordine fuor d'un finto boschetto cacciare ed uccidere da alcuni leggiadri cacciatori, e da una buona quantità di diversi cani, una moltitudine innumerabile (che a vicenda l'una spezie dopo l'altra veniva) prima di conigli e di lepri e di capriuoli e di volpi e d'istrici e di tassi, e poi di cervi e di porci e d'orsi, e fino ad alcuni sfrenati e tutti d'amor caldi cavalli; ed

ultimamente, come caccia di tutte l'altre più nobile e più superba, essendosi da una grandissima testuggine e da una gran maschera di bruttissimo mostro, che, ripieno d'uomini, erano con diverse ruote fatte quà e là camminate, più volte eccitato un molto fiero leone, perchè a battaglia con un bravissimo toro venisse, poichè conseguire non si potette, si vide finalmente l'uno e l'altro dalla moltitudine de'cani e de'cacciatori, non senza sanguinosa e lunga vendetta, abbattere ed uccidere. Esercitavasi oltre a questo con leggiadrissima destrezza e valore (secondo il costume) ciascuna sera la nobile gioventù della città al giuoco del Calcio, proprio e peculiare di questa nazione: il quale ultimamente con livree ricchissime di tele d'oro in color rosso e verde, con tutti i suoi ordini (che molti e belli sono) fu una delle domeniche predette un de' più graditi e de'più leggiadri spettacoli che veder si potesse. Ma, perchè la variazione il più delle volte pare che piacere accresca alla maggior parte delle cose, con diversa mostra volse altra volta l'inclito principe contentare l'aspettante popolo del suo tanto desiderato trionfo de' Sogni; l'invenzione del quale, quantunque, andando egli in Alemagna a vedere l'altissima sposa ed a far reverenza all'imperialissimo Massimiliano Cesare ed agli altri augustissimi cognati, fusse da altri con gran dottrina e diligenza ordinata e disposta, si può dire nondimeno che da principio fusse parto del suo nobilissimo ingegno, capace di qualsivoglia sottile ed arguta cosa; con la quale, chi esseguì poi e che della canzone fu il compositore, dimostrar volse quella morale opinione espressa da Dante, quando dice nascere fra i viventi infiniti errori: perciocchè molti a molte cose operare messi sono, a che non pare che per natura atti nati sieno, deviandosi per il contrario da quelle, a cui l'inclinazione della natura seguitando, attissimi esser potrebbero. Il che di dimostrare anch'egli si sforzò con cinque squadre di maschere, che da cinque degli umani da lui reputati principali desiderj eran guidate, dall'Amore cioè, dietro a cui gli amanti seguivano, e dalla Bellezza, compresa sotto Narciso, seguitato da quelli che di troppo apparir belli si sforzano, e dalla Fama che aveva per seguaci i troppo appetitosi di gloria, e da Plutone denotante la Ricchezza, dietro a cui si vedevano i troppo avidi ed ingordi di essa, e da Bellona che dagli uomini guerreggiatori seguitata era; facendo che la sesta squadra, che le cinque prescritte comprendeva, ed a cui tutte voleva che si referissero, fusse dalla Pazzia guidata con buona quantità de'suoi seguaci anch'ella dietro, significar volendo che chi troppo e contro all'inclinazione della

natura ne'prescritti desiderj s'immerge (che sogni veramente e larve sono) viene ad essere in ultimo dalla Pazzia preso e legato; e però all'amoroso, come cosa di festa e carnescialesca, questa opinion riducendo, rivolta alle giovani donne mostra che il gran padre Sonno sia con tutti i suoi ministri e compagni venuto, per mostrar loro coi mattutini suoi sogni, che veraci son reputati, che nelle cinque prime squadre (come si è detto) eran compresi, che tutte le prescritte cose, che da noi contro a natura s'adoprano, son sogni, come si è detto, e larve da esser tenute: e però a seguitare quello, a che la natura l'inclina, confortandole, par che in ultimo quasi concluder voglia che, se elle ad essere amate per natura inclinate si sentono, non vogliano da questo natural desiderio astenersi, anzi sprezzata ogni altra opinione, come cosa vana e pazza, a quella savia e naturale e vera seguitare si dispongano. Intorno al carro del Sonno poi ed alle maschere, che questo concetto ad esprimer avevano, accomodando e per ornamento mettendo quelle cose che sono al Sonno e a' Sogni convenevoli giudicate, vedevansi dopo due bellissime sirene, che in vece di due trombetti con due gran trombe innanzi a tutti gli altri sonando precedevano; e dopo due stravaganti maschere guidatrici di tutte l'altre, con cui sopra l'argentata tela il bianco, il giallo, il rosso e 'l nero mescolando, i quattro umori, di che i corpi composti sono, si dimostrava; e dopo il portatore d'un grande e rosso vessillo di diversi papaveri adorno, in cui un gran grifone dipinto era, con i tre versi che, rigirandolo, dicevano:

» Non solo aquila è questo, e non leone;
» Ma l'uno e l'altro; così 'l Sonno ancora
» Ed umana e divina ha condizione.

Si vedeva, dico, come disopra s'è detto, venire il giocondissimo Amore, figurato secondo che si costuma, e messo in mezzo da una parte dalla verde Speranza, che un camaleonte in testa aveva, e dall'altra dal pallido Timore con la testa anch'egli adorna da un paventoso cervo. Vedevasi questi dagli amanti suoi servi e prigioni seguitare, in buona parte di drappi dorè, per la fiamma in che sempre accesi stanno, con leggiadria e ricchezza infinita vestiti, e da gentilissime e dorate catene tutti legati e cinti. Dopo i quali (lasciando le soverchie minuzie) si vedeva, per la Bellezza, venire in leggiadro abito turchino tutto de'suoi medesimi fiori contesto il bellissimo Narciso, accompagnato anch'egli, sì come dell'Amore si disse, dall'una parte dalla fiorita ed inghirlandata Gioventù, tutta di bianco vestita, e dall'altra dalla Pro-

porzione, di turchini drappi adorna, e che da un equilatero triangolo, che in testa aveva, si faceva da'riguardanti conoscere. Vedevansi dopo questi coloro che pregiati essere per via della bellezza cercano, e che il guidator loro Narciso pareva che seguitassero, di giovenile e leggiadro aspetto anch'essi, e che anch'essi, sopra le tele d'argento che gli vestivano, avevano i medesimi fiori narcisi molto maestrevolmente ricamati, con le arricciate e bionde chiome tutte de'medesimi fiori vagamente inghirlandate. Ma la Fama con una palla, che il mondo rappresentava, in testa, e che una gran tromba (che tre bocche aveva) di sonar sembrava, con ali grandissime di penne di pavone, si vedeva dopo costor venire, avendo in sua compagnia la Gloria, a cui faceva acconciatura di testa un pavon simile, ed il Premio, che una coronata aquila in simil guisa in capo portava. I suoi seguaci poi, che in tre parti eran divisi, cioè imperadori, re, e duchi, benchè tutti d'oro e con ricchissime perle e ricami vestiti fussero, e benchè tutti singolar grandezza e maestà nel sembiante mostrassero, nientedimeno erano l'un dall'altro chiarissimamente conosciuti per la forma delle diverse corone, ciascuna al suo grado conveniente, che in capo portavano. Ma il cieco Plutone poi, lo Dio (come s'è detto) della Ricchezza, che con certe verghe d'oro e d'argento in mano dopo costoro seguitava, si vedeva, sì come gli altri, messo in mezzo dall'Avarizia, di giallo vestita, e con una lupa in testa, e dalla Rapacità, di rossi drappi coperta, e che un falcone, per nota renderla, anch'ella in testa aveva. Difficil cosa sarebbe a voler narrar poi la quantità dell'oro, e delle perle, e dell'altre preziose gemme, e le varie guise con che i seguaci di essa coperti ed adorni s'erano. Ma Bellona, la Dea della Guerra, ricchissimamente di tela d'argento, in vece d'armi, in molte parti coperta, e di verde e laurea ghirlanda incoronata, e tutto il restante dell'abito con mille graziosi e ricchi modi composto, si vedeva anch'ella con un grande e bellicoso corno in mano dopo costoro venire, ed essere come gli altri accompagnata dallo Spavento, per il cuculio nell'acconciatura di testa noto, e dall'Ardire, conosciuto anch'egli per il capo del leone, che in vece di cappello in capo aveva, e con lei i militari uomini, che la seguitavano, si vedevano in simil guisa con spade e con ferrate mazze in mano, e con tele d'oro e d'argento molto capricciosamente, a sembianza d'armadure, a celate fatte, seguitarla. Avevano questi e tutti gli altri dell'altre squadre, per dimostrazione che per Sogni figurati fussero, ciascuno (quasi che mantelletto gli facesse) un grande ed alato e molto

ben condotto pipistrello di tela d'argento in bigio su le spalle accomodato: il che, oltre alla necessaria significazione, rendeva tutte le squadre, che variate (come s'è mostro) erano, con una desiderabile unione bellissime e graziosissime oltre a modo, lasciando negli animi de'riguardanti una ferma credenza che in Fiorenza, e forse fuori, mai più veduto non si fusse spettacolo nè sì ricco, nè sì grazioso, nè sì bello: essendo, oltre all'oro e le perle e l'altre preziosissime gemme, di che i ricami (che finissimi furono) fatti erano, condotto tutte le cose con tanta diligenzia e disegno e grazia, che non abiti per maschere, ma come se perpetui e durevoli, e come se solo a grandissimi principi servir dovessero, pareva che formati fussero. Seguitava la Pazzia; la quale, perciocchè, non sogno, ma verace a mostrar s'aveva in coloro che le trapassate cose contro all'inclinazione seguitar volevano, si fece che solo gli uomini della sua squadra senza il pipistrello in su le spalle si vedessero: ed era costei di diversi colori (benchè sproporzionatamente composti) e quasi senza verun abito vestita, sopra le cui arruffate trecce, per dimostrazion del suo disconvenevole pensiero, si vedevano un paio di dorati sproni con le stelle in su volte, essendo in mezzo messa da un satiro e da una baccante. I suoi seguaci poi, in sembianza di furiosi ed ebbri, si vedevano con la tela d'oro ricamata con variati rami di ellera, e di variati pampani con lor grappoletti di mature uve molto stravagantemente vestiti : avendo e questi e tutti gli altri delle trapassate squadre, oltre ad una buona quantità di staffieri ricchissimamente anch'essi ed ingegnosamente (secondo le squadre a cui servivano) vestiti, ciascuna squadra assortito i colori de' cavalli, sì che altra leardi, altra sauri, altra morelli, altra uberi, altra baj, ed altra di variato mantello (secondo che alla invenzione si conveniva) gli avesse. E perchè le prescritte maschere, ove quasi solo i principali signori intervennero, non fussero la notte a portare le solite torce costrette, precedendo il giorno con bellissimo medesima ordine innanzi a tutte le sei descritte squadre quarantotto variate streghe, guidate da Mercurio e da Diana, che tre teste (ambo le tre lor potenze significando) per ciascuno avevano, ed essendo anch' esse in sei squadre distinte, e ciascuna particolare squadra essendo da due discinte e scalze sacerdotesse governata, messero la notte poi ciascuna la sua squadra de'Sogni, a cui attribuita era, ordinatamente in mezzo, e la resero con l'accese torce, che esse e gli staffieri portavano, bastevolmente luminosa e chiara. Erano queste, oltre alle variate facce (ma vecchie tutte e deformi) ed oltre a'va-

riati colori de'ricchissimi drappi, di che vestite si erano, conosciute massimamente, e l'una dall'altra squadra distinte, dagli animali che in testa avevano; in cui si dice che di trasformarsi assai spesso co'loro incanti si credono. Perciocchè altre avevano sopra l'argentata tela, che sciugatoio alla testa le faceva, un nero uccello con l'ali e con gli artigli aperti, e con due ampollette intorno al capo, significanti le lor malefiche distillazioni; altre gatte, altre bianchi e neri cani, ed altre con capelli biondi posticci scoprivano con i naturali e canuti, che sotto a quelli quasi contro a lor voglia si vedevano, il lor vano desiderio di parer giovani e belle a'loro amadori. Ma il grandissimo carro tirato da sei irsuti e grand'orsi, di papaveri incoronati, che in ultimo e dopo tutta la leggiadrissima schiera veniva, fu senza dubbio il più ricco, il più pomposo, ed il più maestrevolmente condotto, che da gran tempo in qua veduto si sia: ed era questo guidato dal Silenzio, di bigi drappi adorno e con le solite scarpe di feltro a'piedi, che di tacere, mettendosi il dito alla bocca, pareva che far volesse a'riguardanti cenno; col quale tre donne, per la Quiete prese, di viso grasso e pieno, e di ampio e ricco abito azzurro vestite, con una che stuggiune per ciascuna in testa, pareva che aiutare guidare i prescritti orsi al prescritto Silenzio volessero. Era il carro poi (in sur un grazioso piano di sei angoli posandosi) figurato in forma di una grandissima testa d'elefante, dentro a cui si vedeva, figurato similmente per la casa del Sonno, una capricciosa spelonca, ed il gran padre Sonno predetto in parte nudo, di papaveri inghirlandato, ubicondo e grasso, sull'un de'bracci con le guance appoggiato, si vedeva similmente con grande agio giacervisi, avendo intorno a se Morfeo, ed Icelo, e Fantaso e gli altri figliuoli suoi, in stravaganti e diverse e bizzarre forme figurati. Ma nella sommità della spelonca predetta si vedeva la bianca e bella e lucida Alba con la biondissima chioma tutta rugiadosa e molle, essendo a piè della spelonca medesima con che guancial le faceva, l'oscura Notte; la quale, perciocchè de'veraci Sogni madre è tenuta, pareva che fede non piccola alle parole de'prescritti Sogni accrescer dovesse. Per ornamento del carro poi si vedevano, all'invenzione accomodandosi, alcune vaghissime istoriette, con tanta leggiadría e grazia e diligenza scompartite, che più non pareva che si potesse desiderare; per la prima delle quali si vedeva Bacco, del Sonno padre, sur un pampinoso carro da due macchiate tigri tirato, con il verso, per noto renderlo, che diceva :

„ Bacco del Sonno sei tu vero padre.

Sì come nell'altro si vedeva la madre del medesimo Sonno, Cerere, delle solite spighe incoronata, con il verso per la medesima cagion posto, che diceva anch'egli:

„ Cerer del dolce Sonno è dolce madre.

E sì come si vedeva nell'altra la moglie del medesimo Sonno, Pasitea, che, di volare sopra la terra sembrando, pareva che negli animali, che per gli alberi e sopra la terra sparsi erano, indotto un placidissimo sonno avesse, con il suo motto anch'ella, che nota la rendeva, dicendo:

„ Sposa del Sonno questa è Pasitea.

Ma dall'altra parte si vedeva Mercurio, presidente del Sonno, addormentare l'occhiuto Argo; con il suo motto anch'egli, dicente:

„ Creare il Sonno può Mercurio ancora.

E si vedeva esprimendo la nobiltà e divinità del Sonno medesimo un adorno tempietto d'Esculapio, in cui, molti uomini macilenti ed infermi dormendo, pareva che la perduta sanità recuperassero, con il verso questo significante, e che diceva anch'egli:

„ Rende gli uomini sani il dolce Sonno.

Sì come si vedeva altrove Mercurio accennando verso alcuni Sogni, che di volar per l'aria sembravano, parlar nell'orecchie al re Latino, che in un antro addormentato stava, dicendo il suo verso;

„ Spesso in sogno parlar lice con Dio.

Oreste poi dalle Furie stimolato si vedeva solo mediante i Sogni, che di cacciare con certi mazzi di papaveri le predette Furie sembravano, pigliare a tanto travaglio qualche quiete, con il verso che diceva:

„ Fuggon pel sonno i più crudi pensieri.

E si vedeva alla misera Ecuba, similmente sognando, parere che una vaga cerva le fusse da un fiero lupo di grembo tolta e strangolata; significar volendo per essa il pietoso caso, che poi alla sfortunata figliuola avvenne, con il motto dicente:

„ Quel ch'esser deve il sogno scuopre e dice.

Sì come altrove col verso, che diceva:

„ Fanno gli Dei saper le voglie in sogno.

Si vedeva Nestore apparire al dormente Agamennone, ed esporli la volontà del sommo Giove: e come nel settimo ed ultimo si dimostrava l'antica usanza di far sacrifizio, come deità veneranda, al Sonno in compagnia delle Muse, esprimendolo con un sacrificato animale sopra un altare, e col verso dicente:

„ Fan sagrifizio al Sonno ed alle Muse.

Eran tutte queste istoriette scompartite poi e tenute da diversi satiri, e baccanti, e putti, e streghe, e con diversi notturni animali, e festoni, e papaveri rese vagamente liete ed adorne: non senza un bel tondo in vece di scudo nell'ultima parte del carro posto, in cui l'istoria d'Endimione e della Luna si vedeva dipinta: essendo tutte le cose, come s'è detto, con tanta leggiadría, e grazia, e pazienza, e disegno condotte, che di troppa opera ci sarebbe mestieri a volere ogni minima sua parte con la meritata lode raccontare. Ma quelli, di cui si disse che per figliuoli del Sonno in sì stravaganti abiti in sul descritto carro posti erano, cantando a' principali canti della città la seguente canzone, pareva con la soavissima, e mirabile loro armonía, che veramente un graziosissimo e dolce sonno negli ascoltanti di indurre si sforzassero, dicendo:

„ Or che la rugiadosa
„ Alba la rondinella a pianger chiama,
„ Questi che tanto v'ama,
„ Sonno gran padre nostro, e dell'ombrosa
„ Notte figlio, pietosa
„ E sacra schiera noi
„ Di sogni, o belle donne, mostra a voi;
„ Perchè 'l folle pensiero
„ Uman si scorga, che seguendo fiso
„ Amor, Fama, Narciso,
„ E Bellona, e Ricchezza in van sentiero
„ La notte e 'l giorno intero
„ S'aggira, al fine insieme
„ Per frutto ha la Pazzía del suo bel seme.
„ Accorrete or dunque, il vostro
„ Tempo miglior spendete in ciò che chiede
„ Natura, e non mai fede
„ Aggiate all'arte, che questo aspro mostro
„ Cinto di perle e d'ostro
„ Dolce v'invita, e pure
„ Son le promesse sogni e larve scure.

DEL CASTELLO

Variando poi altra volta spettacolo, ed avendo su la grandissima piazza di Santa Maria Novella fatto con singolar maestría

fabbricare un bellissimo castello con tutte le debite circostanze di baluardi, di cavalieri, di casematte, di cortine; di fossi e contraffossi, e porte segrete e palesi, e finalmente con tutte quelle avvertenze, che alle buone e gagliarde fortificazioni si ricercano, e messovi dentro una buona quantità di valorosi soldati con un de' principali e più nobili signori della corte per capitano, ostinato a non voler per niuna guisa esser preso, dividendo in due giornate il magnifico spettacolo, si vide nella prima con bellissimo ordine comparire da una parte una buona ed ornatissima banda di cavalli tutti armati ed in ordine, come se con veraci inimici affrontar si dovessero, e dall' altra in sembianza di poderoso e ben instrutto esercito alcuni squadroni di fanteria co' loro arnesi, e carri di munizione ed artiglieria e co' loro guastatori e vivandieri tutti insieme ristretti, come nelle proprie e ben pericolose guerre costumar si suole; avendo anche questi un peritissimo e valorosissimo signore simile per capitano, che quà e là travagliandosi si vide far molto nobilmente l' ufizio suo. Ed essendo questi da quei di dentro stati in varie guise e con valore ed arte più volte riconosciuti, e con grande strepito d'archibusi e d'artiglierie essendosi appiccato or con cavalli ed or con fanti diverse scaramucce, e preso e dato cariche, ed ordinato con astuzia ed ingegno alcune imboscate ed altri così fatti bellici inganni, si vide finalmente da que' di dentro, quasi che oppressi dalla troppa forza, andare a poco a poco ritirandosi, ed in ultimo sembrare d' essere al tutto rinchiudersi dentro al castello stati costretti. Ma il secondo giorno (quasi che le piatteforme e la gabbionata, e piantato l' artiglieria la notte avessero) si vide cominciare una molto orribile batteria, che di gettare a poco poco una parte della muraglia a terra sembrava; dopo la quale e dopo lo scoppio d' una mina, che da un'altra parte, per tener divertiti gli animi, pareva che assai capace adito nella muraglia fatto avesse, riconosciuti i luoghi, e stando con bellissimo ordine la cavalleria in battaglia, si vide quando uno squadrone, e quando un altro, e quale con scale, e qual senza, muoversi, e dare a vicenda molti e terribili e valorosi assalti, e quegli rimessi più volte, e da quegli altri sempre con arte, e con ardire, e con ostinazione sostenuti, pareva in fine come lassi, ma non vinti, che quei di dentro si fussero con quei di fuori onoratamente accordati a conceder loro il luogo, uscendosene con mirabile soddisfazione de' risguardanti in ordinanza con le loro insegne spiegate e tamburi, e con tutte lor solite bagaglie.

DELLA GENEALOGIA DEGLI DEI.

Leggesi di Paolo Emilio, capitan sommo de' virtuosi secoli suoi, che non meno di maraviglia porse della prudenza e valor suo a' popoli greci e di molte altre nazioni, che in Amfipoli eran concorsi, celebrandovi dopo la vittoria conseguita vari e nobilissimi spettacoli, che prima vincendo Perseo e domando gloriosamente la Macedonia si avesse portò nel maneggio di quella guerra, che fu non poco difficile e faticosa: usando dire non minor ordine, nè minor prudenza ricercarsi e quasi non meno di buon capitano essere ufizio il sapere nella pace ben preparare un convito, che nella guerra il saper bene uno esercito per un fatto d'arme rappresentare. Per lo che, se dal glorioso duca, nato a fare tutte le cose con grandezza e valore, questo medesimo ordine e questa medesima prudenza fu in questi spettacoli dimostrata, ed in quello massimamente che a descrivere m'apparecchio, crederò che a sdegno non sia per essergli, se tacere non arò voluto, che egli ne fusse al tutto inventore ed ordinatore, ed in un certo modo diligente essecutore: trattando tutte le cose e rappresentandole poi con tanto ordine e tranquillità e prudenza, e tanto magnificamente, che ben può fra le molte sue gloriose azioni ancor questa con somma sua lode annoverarsi. Or lasciando a chi prima di me con infinita dottrina in quei tempi ne scrisse, e rimettendo a quell'opera coloro che curiosamente veder cercassero, come ogni minima cosa di questa mascherata, che della Genealogia degli Dei ebbe il titolo, fu con l'autorità de' buoni scrittori figurata, e, quel che io giudicherò in questo luogo soverchio, trapassando, dirò che sì come si legge essere alle nozze di Peleo e di Teti stati convocati parte degli antichi Dei a renderle fauste e felici, così a queste di questi novelli eccellentissimi sposi, augurandoli i buoni la medesima felicità e contento, ed assicurandoli i nocevoli che noiosi non gli sarebbero, parse che non parte de' medesimi Dei, ma tutti, e non chiamati, ma che introdur si dovessero, e che per se stessi alla medesima cagione venuti vi fussero; il qual concetto da quattro madrigali, che si andavano diversamente ne' principali luoghi (sì come in quel de' Sogni si è detto) e da quattro pienissimi cori cantando, in questa guisa pareva che leggiadramente espresso si fusse, dicendo:

» L' alta che fino al ciel fama rimbomba
» Della leggiadra Sposa
» Che 'n questa riva erbosa
» D' Arno, candida e pura, alma colomba

,, Oggi lieta sen vola e dolce posa,
,, Dalla celeste sede ha noi qui tratti,
,, Perchè più leggiadri atti,
,, E bellezza più vaga e più felice
,, Veder già mai non lice.

,, Nè pur la tua festosa
,, Vista, o Flora, e le belle alme tue dive
,, Traggionne alle tue rive,
,, Ma il lume e 'l Sol della novella Sposa,
,, Che più che mai gioiosa
,, Di suo bel seggio e freno,
,, Al gran Tosco divin corcasi in seno.

,, Da' bei lidi, che mai caldo nè gelo
,, Discolora, vegnam : nè vi crediate,
,, Ch' altrettante beate
,, Schiere e sante non abbia il mondo e 'l
cielo :
,, Ma vostro terren velo,
,, E lor soverchio lume,
,, Questo e quel vi contende amico nume.

,, Ha quanti il cielo, Ha quanti
,, Iddii la terra e l' onda al parer vostro;
,, Ma Dio solo è quell' un, che 'l sommo
chiostro
,, Alberga in mezzo a mille angeli santi,
,, A cui sol giunte avanti
,, Posan le pellegrine
,, E stanche anime al fine, alfin del giorno,
,, Tutto allegrando il ciel del suo ritorno.

Credo di poter sicuramente affermare che questa mascherata (macchina da potersi solo condurre per mano di prudente e pratico e valoroso e gran principe, ed in cui quasi tutti i signori e gentiluomini della città e forestieri intervennero) fusse senza dubbio la più numerosa, la più magnifica e la più splendida, che da molti secoli in qua ci sia memoria che in verun luogo stata rappresentata sia, essendosi fatti non pure la maggior parte de' vestimenti di tele d'oro e d'argento, e d'altri ricchissimi drappi, e di pelli, ove il luogo lo ricercava, finissime, ma vincendo l' arte la materia, composti sopra tutto con leggiadria ed industria ed invenzione singolare e meravigliosa. E perchè gli occhi de' riguardanti potessero, con più sodisfazione mirando, riconoscere quali di mano in mano fussero gli Dei, che figurar si volevano, convenevol cosa parve d' andargli tutti distinguendo in ventuna squadra, preponendone a ciascheduna uno, che più principale pareva che reputar si dovesse ; e quelli per maggior magnificenza e grandezza, e perchè così sono dagli antichi poeti figurati, facendo sopra appropriati carri da lor proprj e particolari animali tirare. Ora in questi carri, che belli

e capricciosi, e bizzarri oltre a modo, e d' oro e d'argento splendidissimi si dimostravano e nel figurare i prescritti animali, che gli tiravano, propri e naturali, fu senza dubbio tanta la prontezza ed eccellenzia degl' ingegnosi artefici, che non pure furon vinte tutte le cose fino allora fatte fuori e dentro alla città, reputatane in tutti i tempi maestra singolarissima, ma con infinita meraviglia si tolse del tutto la speranza a ciascuno, che mai più cosa nè sì eroica nè sì propria veder si potesse. Da quegli Dei adunque, poi che tali furono, che prime cagioni e primi padri degli altri son reputati, incominciandoci, andremo ciascun de' carri e delle squadre, che gli precedevano, descrivendo. E poi che la Genealogia degli Dei si rappresentava, a Demogorgone, primo padre di tutti, ed al suo carro facendo principio, diremo che dopo un vago e leggiadro e d'alloro inghirlandato pastore, l' antico poeta Esiodo rappresentante, che primo, nella sua Teogonia degli Dei cantando, la lor Genealogia scrisse, e che in mano, come guidatore, un quadro e grande ed antico vessillo portava, in cui con diversi colori il Cielo ed i quattro Elementi si dimostravano, essendovi in mezzo dipinto un grande e greco O, attraversato da un serpente che il capo di sparviere aveva, e dopo otto trombetti, che con mille graziosi giuochi atteggiavano, figurati per quei tibicini, che privati di poter cibarsi nel tempio, si sdegno a Tibure fuggendosi, furono a Roma addormentati ed ebbri ingannevolmente e con molti privilegi ricondotti : da Demogorgone, dico, incominciandoci si vedeva sotto forma d' una oscura e doppia spelonca il predetto suo carro da due spaventevoli dragoni tirarsi, e per Demogorgone un pallido ed arruffato vecchio figurando, tutto di nebbie e di caligini coperto, si vedeva nell' anterior parte della spelonca tutto pigro e nighittoso giacersi, essendo dall' una parte messo in mezzo dalla giovane Eternità, di verdi drappi (perchè ella mai non invecchia) adorna, e dall' altra del Caos, che quasi d' una massa senza veruna forma aveva sembianza. Sorgeva poi fra la prescritta spelonca, che le tre prescritte figure conteneva, un grazioso colletto, tutto d' alberi e di diverse erbe pieno ed adorno, preso per la madre Terra, in cui dalla parte di dietro si vedeva un' altra spelonca, benchè più oscura della descritta e più cava, nella quale l' Erebo (nella guisa che di Demogorgone suo padre si è detto) di giacere similmente sembrava, e che similmente dalla Notte, della Terra figliuola, con due putti, l' uno chiaro e l' altro oscuro, in braccio era dall' una parte messo in mezzo, e dall' altra dall' Etere della pre-

detta Notte e dal predetto Erebo nato, che sotto forma d'un risplendente giovane con una turchina palla in mano parve che figurar si dovesse. Ma a piè del carro poi si vedeva cavalcare la Discordia, separatrice delle confuse cose, e perciò conservatrice del mondo da' filosofi reputata, e che di Demogorgone prima figliuola è tenuta; e con lei le tre Parche, che di filare e di troncar poi diversi fili sembravano. Ma sotto la forma d'un giovane, tutto di drappi turchini vestito, si vedeva il Polo, che una terrestre palla in mano aveva, in cui, accennando alla favola che di lui si conta, pareva che un vaso d'accesi carboni, che sotto gli stava, molte faville asperse avesse, e si vedeva Pitone, il Demogorgone anch'egli figliuolo, che tutto giallo e con una affocata massa in mano sembrava d'essersi col fratello Polo accompagnato. Veniva poi dopo loro l'Invidia, dell'Erebo e della Notte figliuola, e con lei sotto forma d'un pallido e tremante vecchio, che di pelle di fugace cervo l'acconciatura di testa e tutti gli altri vestimenti aveva, il Timore suo fratello. Ma dopo questi si vedeva tutta nera, con alcune branche d'ellera, che di abbarbicata aveila sembravano, la Pertinacia, che con loro del medesimo seme è nata, e che col gran dado di piombo, che in testa aveva, dava segno dell'Ignoranza, con cui la Pertinacia esser congiunta si dice. Aveva costei in sua compagnia la Povertà sua sorella, che pallida e furiosa, e di nero neglettamente più presto coperta che vestita, si dimostrava; ed era con loro la Fame, del medesimo padre nata anch'ella, e che pareva che di radici e di salvatiche erbe andasse pascendosi. La Querela poi, o il Rammarico, di queste sorella, di drappo tanè coperta e con la querula passera solitaria, che nell'acconciatura di testa sembrava d'avergli fatto il nido, si vedeva dopo costoro molto maninconicamente camminare, ed avere in sua compagnia l'altra comune sorella, Infermità detta, che per la magrezza e pallidezza sua, e per la ghirlanda e per il ramicello di anemone che in man teneva, troppo ben facea da' riguardanti per quel ch'ell'era conoscersi; avendo l'altra sorella, Vecchiezza, dall'altro lato tutta canuta e tutta di semplici panni neri vestita, che anch'ella non senza cagione aveva un ramo di senecio in mano. Ma l'Idra e la Sfinge, di Tartaro figliuole, nella guisa che comunemente figurar si sogliono, si vedevan dietro a costoro col medesimo bell'ordine venire; e dopo loro, tornando all'altre figliuole dell'Erebo e della Notte, si vide tutta nuda e scapigliata con una ghirlanda di pampani in testa, tenendo senza verun freno la bocca aperta, la Licenza, con

cui la Bugia sua sorella, tutta di diversi panni e di diversi colori coperta ed involta, e con una gazza per maggiore dichiarazione in testa, e con il pesce seppia in mano, accompagnata s'era. Avevano queste, che con loro di pari camminava, il Pensiero, fingendo per lui un vecchio tutto di nero vestito anch'egli e con una stravagante acconciatura di noccioli di pesca in testa, mostrandosi sotto i vestimenti, che talora sventolando s'aprivano, il petto e tutta la persona essere da mille acutissime spine punta e trafitta. Momo poi, lo Dio del biasimo e della maldicenza, si vedeva sotto forma d'un curvo e molto loquace vecchio dopo costoro venire; e con loro il fanciullo Tagete tutto risplendente (benchè della Terra figliuolo) ma in tal modo figurato, perciocchè primo fu dell'arte degli aruspici ritrovatore, sospendendogli, per dimostrazion di quella, uno sparato agnello al collo, che buona parte degli interiori dimostrava. Vedevasi similmente sotto forma d'un grandissimo gigante l'Affricano Anteo, di costui fratello, che di barbariche vesti coperto, con un dardo nella destra mano, pareva che della decantata fierezza volesse dar quel giorno manifesti segnali. Ma dopo costui si vedeva seguitare il Giorno, dell'Erebo similmente e della Notte figliuolo, fingendo anche questo un risplendente e lieto giovane, tutto di bianchi drappi adorno e di ornitogalo incoronato; in compagnia di cui si vedeva la Fatica, sua sorella, che di pelle d'asino vestita, si era della testa del medesimo animale con gli elevati orecchi, non senza riso de' riguardanti, fatto cappello, aggiugnendovi per piegatura due ali di gru, e per l'opinione, che si ha che gli uomini indefessi alla fatica renda, avendogli anche le gambe della medesima gru in mano messe. Il Giuramento poi, da' medesimi generato, sotto forma d'un vecchio sacerdote tutto spaventato per un Giove vendicatore che in man teneva, chiudendo tutta la squadra al gran padre Demogorgone attribuita, teneva a costoro ultimamente compagnia.

E, giudicando con queste deità bastevolmente aver mostro i principj di tutti gli altri Dei, qui fine a' seguitanti del primo carro fu posto.

CARRO SECONDO DI CIELO.

Ma nel secondo di più vaga vista, che allo Dio Cielo fu destinato, del descritto Etere e del Giorno tenuto da alcuni figliuolo, sì vedeva questo giocondo e giovane Dio di lucidissime stelle vestito, e con la fronte di zaffiri incoronata, e con un vaso in mano, entrovi una accesa fiamma, sedere sur una

palla turchina, tutta delle quarantotto celesti immagini dipinta ed adorna; nel cui carro tirato dalla maggiore e minor' Orsa, note questa per le sette e quella per le ventuna stelle, di che tutte asperse erano, si vedevan, per adorno e pomposo renderlo con bellissima maniera e con grazioso spartimento, dipinte sette delle favole del medesimo Cielo : figurando nella prima, per dimostrare non senza cagione quell' altra opinione che se ne tiene, il suo nascimento, che dalla Terra esser seguito si dice; sì come nella seconda si vedeva la coniunzione sua con la medesima madre Terra: di che nascevano, oltre a molt' altri, Cotto, Briareo, e Gige, che cento mani e cinquanta capi per ciascuno avere avuto si crede; e ne nascevano i Ciclopi, così detti dal solo occhio che in fronte avevano. Vedevasi nella terza quando ei rinchiudea nelle caverne della prescritta Terra i comuni figliuoli, perchè veder non potessero la luce; sì come nella quarta, per liberargli da tanta oppressione, si vedeva la medesima madre Terra confortargli a prendere del crudo padre necessaria vendetta : per lo che nella quinta gli eran da Saturno tagliati i membri genitali, del cui sangue pareva che da una banda le Furie ed i Giganti nascessero; sì come della spuma dell' altra, che in mare d' esser caduta sembrava, si vedeva con diverso parto prodursi la bellissima Venere. Ma nella sesta si vedeva espressa quell' ira che co'Titani ebbe, per essergli da loro stati lasciati, come si è detto, i genitali tagliare; e sì come nella settima ed ultima si scorgeva similmente questo medesimo Dio dagli Atlantidi adorarsi, ed essergli religiosamente edificati tempj ed altari. Ma a piè del carro poi (sì come nell' altro si disse) si vedeva cavalcare il nero e vecchio e bendato Atlante, che di aver con le robuste spalle sostenuto il cielo avuto ha nome; per lo che una grande e turchina e stellata palla in mano stata messa gli era. Ma dopo lui con leggiadro abito di cacciatore si vedeva camminare il bello e giovane Iade, suo figliuolo, a cui facevan compagnia le sette sorelle, Iade anch' esse dette, cinque delle quali tutte d' oro risplendenti si vedeano una testa di toro per ciascuna in capo avere; perciocchè anch' esse si dice che ornamento sono della testa del celeste Toro, e l' altre due, come manco in ciel chiare, parve che di argentato drappo bigio vestir si dovessero. Ma dopo costoro, per sette altre simili stelle figurate, seguivano le sette Pleiadi, del medesimo Atlante figliuole; l' una delle quali, perciocchè anch'ella poco lucida in ciel si dimostra, del medesimo e solo drappo bigio parve che dicevolmente adornar si dovesse, sì come l'

altre sei, perciocchè risplendenti e chiare sono, si vedevano nelle parti dinanzi tutte per l' infinito oro lampeggiare e rilucere, essendo quelle di dietro di solo puro e bianco vestimento coperte, denotare per ciò volendo che sì come al primo apparir loro pare che la chiara e lucida state abbia principio, così partendosi si vede che l' oscuro e nevoso verno ci lasciano; il che era anche espresso dall' acconciatura di testa, che la parte dinanzi di variate spighe contesta aveva, sì come quella di dietro pareva che tutta di nevi e di ghiaccio e di brinate composta fusse. Seguiva dopo costoro il vecchio e deforme Titano, che con lui aveva l' audace e fiero Iapeto suo figliuolo. Ma Prometeo, che di Iapeto nacque, si vedeva tutto grave e venerando, dopo costoro con una statuetta di terra nell' una delle mani, e con una face accesa nell' altra venire, denotando il fuoco che fino di Cielo a Giove aver furato si dice. Ma dopo lui per ultimi, che la schiera del secondo carro chiudessero, si vedevano con abito moresco e con una testa di religioso elefante per cappello venire similmente due degli Atlantidi, che primi, come si disse, il cielo adorarono; aggiugnendo, per dimostrazione delle cose, che da loro ne' primi sacrifizj usate furono, ad ambo in mano un gran mazzo di simpullo, di mappa, di dolobra, e di acerra.

CARRO TERZO DI SATURNO

Saturno, di Cielo figliuolo, tutto vecchio e bianco, e che alcuni putti avidamente di divorar sembrava, ebbe il terzo non men dell' altro adornato carro, da due grandi e neri buoi tirato; per accrescimento della bellezza del quale, sì come in quello sette, così in questo cinque delle sue favole parve che dipignere si dovessero; e perciò per la prima si vedeva questo Dio essere dalla moglie Opis sopraggiunto, mentre con la bella e vaga ninfa Fillare a gran diletto si giaceva; per lo che, essendo costretto a trasformarsi, per non esser da lei conosciuto, in cavallo, pareva che di quel coniungimento nascesse poi il centauro Chirone. Sì come nella seconda si vedeva l' altro suo coniungimento con la Latina Enotria, di cui Iano, Imno, Felice, e Festo ad un medesimo parto prodotti furono; per i quali spargendo il medesimo Saturno nel genere umano la tanto utile invenzione del piantar le viti e fare il vino, si vedeva Iano in Lazio arrivare, e quivi insegnando ai rozzi popoli la paterna invenzione, beendo quella gente intemperatamente il novello e piacevolissimo liquore, e per ciò, poco dopo sommersi in un profondissimo sonno, risvegliati fi-

nalmente, e tenendo d'essere stati da lui avvelenati, si vedevano empiamente trascorrere a lapidarlo ed ucciderlo; per lo che commosso Saturno ad ira, e gastigandogli con una orribilissima pestilenza, pareva finalmente per gli umili preghi de'miseri, e per un tempio da loro su la rupe Tarpeia edificatogli, che benigno e placato si rendesse. Ma nella terza si vedeva figurato poi quando, volendo crudelmente divorarsi il figliuolo Giove, gli era dall'accorta moglie e dalle pietose figliuole mandato in quella vece il sasso, il quale rimandato loro indietro da lui, si vedeva rimanerne con infinita tristezza ed amaritudine. Sì come nella quarta era la medesima favola dipinta (dì che nel passato carro di Cielo si disse) cioè quando egli tagliava i genitali al predetto Cielo, da cui i Giganti e le Furie e Venere ebbero origine; e sì come nell'ultima si vedeva similmente quando, da'Titani fatto prigione, era dal pietoso figliuolo Giove liberato. Per dimostrar poi la credenza che si ha che l'istorie a'tempi di Saturno primieramente cominciassero a scriversi, con l'autorità d'approvato scrittore si vedeva figurato un Tritone con una marina conca sonante, e con la doppia coda quasi in terra fitta chiudere l'ultima parte del carro: a piè di cui (sì come degli altri s'è detto) si vedeva di verdi panni adorna e con un candido ermellino in braccio, che un aurato collare di topazj al collo aveva, una onestissima vergine, per la Pudicizia presa, la quale, col capo e con la faccia di un giallo velo coperta, aveva in sua compagnia la Verità, figurata anch'ella sotto forma d'una bellissima e delicata ed onesta giovane, coperta solo da certi pochi e trasparenti e candidi veli. Queste, con molta graziosa maniera camminando, avevano messo in mezzo la felice Età dell'oro, figurata per una vaga e pura vergine, anch'ella tutta ignuda, e tutta di que'primi frutti dalla terra per se stessa prodotti coronata ed adorna. Seguiva dopo costoro di neri drappi vestita la Quiete, che una giovane donna, ma grave molto e veneranda sembrava, e che per acconciatura di testa aveva molto maestrevolmente composto un nido, in cui una vecchia e tutta pelata cicogna pareva che si giacesse: essendo da due neri sacerdoti in mezzo messa, che coronati di fico e con un ramo per ciascuno del medesimo fico nell'una mano, e con un nappo entrovi una stiacciata di farina e di mele nell'altra, pareva che dimostrar con essa volessero quella opinione, che si tiene per alcuni, che Saturno delle biade fusse il primo ritrovatore: per lo che i Cirenei, che tali erano i due neri sacerdoti, si dice che delle predette cose solevan fargli i sagrifizj. Erano questi da due altri romani

sacerdoti seguitati, che di volere anch'essi sagrificargli, quasi secondo l'uso moderno, alcuni ceri, pareva che dimostrassero; poichè dall'empio costume da'Pelasgi, di sagrificare a Saturno gli uomini, in Italia introdotto, si vedevano mediante l'esemplo d'Ercole (che simili ceri usava) liberati. Questi, siccome quegli la Quiete, mettevano anch'essi in mezzo la veneranda Vesta, di Saturno figliuola, che strettissima nelle spalle e ne'fianchi a guisa di ritonda palla molto piena e larga, di bianco vestita, portava un'accesa lucerna in mano; ma dopo costoro, chiudendo per ultimo la terza squadra, si vedeva venire il centauro Chirone, di Saturno, come si è detto, figliuolo, della spada ed arco e turcasso armato, e con lui un altro |de'figliuoli del medesimo Saturno con il ritorto lituo (perciocchè augure fu) in mano, tutto di drappi verdi coperto, e con l'uccello |picchio in testa, poichè in tale animale, secondo che le favole narrano, si tiene che da Chirone trasformato fusse.

CARRO QUARTO DEL SOLE

Ma allo splendidissimo Sole fu il quarto tutto lucido e tutto dorato ed ingemmato carro destinato, che, da quattro velocissimi ed alati destrieri secondo il costume tirato, si vedeva, con una acconciatura di un delfino e d'una vela in testa, la Velocità per auriga avere, in cui, ma con diversi spartimenti e graziosi e vaghi quanto più immaginar si possa, erano sette delle sue favole (sì come degli altri s'è detto) dipinte; per la prima delle quali si vedeva il caso del troppo audace Fetonte, che mal seppe questo medesimo carro guidare; sì come per la seconda si vedeva la morte del serpente Pitone, e per la terza il gastigo dato al temerario Marsia. Ma nella quarta si vedeva quando, pascendo d'Admeto gli armenti, volse un tempo umile e pastoral vita menare: sì come per la quinta si vedeva poi quando, fuggendo il furor di Tifeo, fu in corbo a convertirsi costretto; e come nella sesta furon l'altre sue conversioni prima in leone, e poi in sparviere similmente figurate, veggendosi per l'ultima il mal suo gradito amore dalla fugace Dafne, che alloro (come è notissimo)per pietà degli Dii finalmente divenne. Vedevasi a piè del carro cavalcar poi, tutte alate e di diverse etadi e colori, l'Ore, del Sole ancelle e ministre, delle quali ciascuna a imitazion degli Egizj un ippopotamo in mano portava, ed era di fioriti lupini incoronata: dietro alle quali (il costume egizio pur seguitando) si vedeva sotto forma d'un giovane, tutto di bianco vestito, e con due cornetti verso la terra rivolti in testa, e di

oriental palma inghirlandato, il Mese camminare, e portare in mano un vitello, che un sol corno, non senza cagione, aveva. Ma dopo costui si vedeva camminare similmente l'Anno, col capo tutto di ghiacci e di nevi coperto, e con le braccia fiorite ed inghirlandate, e col petto e col ventre tutto di spighe adorno, sì come le cosce e le gambe parevano anch'esse tutte essere di mosto bagnate e tinte, portando similmente nell'una mano, per dimostrazione del suo rigirante serpente, che con la bocca pareva che la coda divorar si volesse, e nell'altra un chiodo, con che gli antichi Romani si legge che tener ne'tempj solevano degli anni memoria. Veniva la rosseggiante Aurora poi, tutta vaga e leggiadra e snella, con un giallo mantelletto e con una antica lucerna in mano, sedente con bellissima grazia sul Pegaseo cavallo, in cui compagnia si vedeva in abito sacerdotale e con un nodoso bastone ed un rubicondo serpente in mano, e con un cane a'piedi, il medico Esculapio, e con loro il giovane Fetonte, del Sole (sì come Esculapio) figliuolo anch'egli, che tutto aidente, rinovando la memoria del suo infelice caso, pareva che nel cigno, che in mano aveva, trasformar si volesse. Orfeo poi, di questi fratello, giovane ed adorno, ma di presenza grave e venerabile, con la tiara in testa, sembrando sonare un'ornatissima lira, si vedeva dietro a loro camminare; e si vedeva con lui l'incantatrice Circe, del Sole figliuola anch'ella, con la testa bendata, che tale era la reale insegna, e con matronale abito; la quale, in vece di scettro, pareva che tenesse in mano un ramicello di larice ed un di cedro, co'cui fumi si dice che gran parte degl'incantamenti suoi fabbricar soleva. Ma le nove Muse, con grazioso ordine camminando, con bellissimo finimento chiudevan l'ultima parte del descritto leggiadro drappello; le quali sotto forma di leggiadrissime ninfe, di piume di gazza, per ricordanza delle vinte sirene, e di altre sorti di penne incoronate, con diversi musicali instrumenti in mano, si vedevan figurate, avendo in mezzo all'ultime, che il più degno luogo tenevano, messo di neri e ricchi drappi adorna la Memoria, delle Muse madre, tenente un nero cagnuolo in mano, per la memoria, che in questo animale si dice esser mirabile, e con l'acconciatura di testa stravagantemente di variatissime cose composta, denotando le tante e sì variate cose, che la memoria è abile a ritenere.

CARRO QUINTO DI GIOVE

Il gran padre poi degli uomini e degli Dii, Giove, di Saturno figliuolo, ebbe il quinto sopra tutti gli altri ornatissimo e pomposissi-

mo carro; perciocchè oltre alle cinque favole, che come negli altri dipinte vi si vedevano, ricco oltre a modo e meraviglioso era da tre statue, che pomposissimo spartimento alle prescritte favole facevano: dall'una delle quali si vedeva rappresentare l'effigie, che si crede essere stata del giovane Epafo, di Io e di Giove nato, e dall'altra quella della vaga Elena, che da Leda ad un parto fu con Castore e Polluce prodotta; sì come dall'ultima si rappresentava quella dell'avo del saggio Ulisse, Arcesio chiamato. Ma per la prima delle favole predette si vedeva Giove, convertito in toro, trasportare la semplicetta Europa in Creta; sì come per la seconda si vedeva, con pericchiosa rapina, sotto forma d'aquila volarsene col Troiano Ganimede in cielo; e come per la terza, volendo con la bella Egina di Asopo figliuola giacersi, si vedeva l'altra sua trasformazione fatta in fuoco; veggendosi per la quarta il medesimo Giove converso in pioggia d'oro discendere nel grembo dell'amata Danae; e nella quinta ed ultima veggendosi liberare il padre Saturno, che da'Titani prigione era (come dispora si disse) indegnamente tenuto. In tale e così fatto carro poi, e sopra una bellissima sede di diversi animali e di molte aurate Vittorie composta, con un mantelletto di diversi animali ed erbe contesto, si vedeva il predetto gran padre Giove con infinita maestà sedere inghirlandato di frondi simili a quelle della comune oliva, e con una Vettoria nella destra mano da una fascia di bianca lana incoronata, e con un reale scettro nella sinistra, in cima a cui l'imperiale aquila pareva che posata si fusse. Ma ne'piedi della sede (per più maestevole e pomposa renderla) si vedeva da una parte Niobe con i figliuoli morire per le saette d'Apollo e di Diana, e dall'altra sett'uomini combattenti, che in mezzo a se d'aver sembravano un putto con la testa della bianca lana fasciata, sì come dall'altro si vedeva Ercole e Teseo, che con le famose Amazzoni di combattere mostravano. Ma a piè del carro, tirato da due molto grandi e molto propriamente figurate aquile, si vedeva poi, sì come degli altri s'è detto, camminare Bellerofonte, di reale abito e di real diadema adorno, per accennamento della cui favola sopra la prescritta diadema si vedeva la da lui uccisa Chimera, avendo in sua compagnia il giovane Perseo, di Giove e di Danae disceso, con la solita testa di Medusa in mano e con il solito coltello al fianco; e con loro il prescritto Epafo, che una testa d'affricano elefante per cappello aveva. Ma Ercole, di Giove e di Alcmena nato, con l'usata clava si vedeva dopo costoro venire, ed in sua compagnia avere Scita, il fratello (benchè di altra madre nato), ritrovator primo

dell'arco e delle saette, per lo che di esse si vedeva che le mani ed il fianco adornato s'era. Ma dopo questi si vedevano i due graziosi gemelli, Castore e Polluce, non meno vagamente sopra due lattati ed animosi corsieri in militare abito cavalcare, avendo ciascuno sopra la celata, che l'una d'otto e l'altra di dieci stelle era conspersa, una splendida fiammella per cimiere, accennando alla salutevol luce, che oggi di santo Ermo è detta, che a' marinari per segno della cessata tempesta apparir suole; e per le stelle significar volendo come in cielo da Giove per il segno di Gemini collocati furono. La Giustizia poi bella e giovane, che una deforme e brutta femmina, con un bastone battendo, finalmente strangolava, si vedeva dopo costoro venire; alla quale quattro degli Dei Penati, due maschj e due femmine, facevano compagnia, dimostrando questi, benchè in abito barbaresco e stravagante, e benchè con un frontespizio in testa, che con la base all'insù volta le teste d'un giovane e d'un vecchio sosteneva, per l'aurata catena che al collo con un cuore attaccato avevano, e per le lunghe ed ample e pompose vesti, d'esser persone molto gravi e di molto ed alto consiglio; il che con gran ragione fu fatto, poichè di Giove consiglieri furono dagli antichi scrittori reputati. Ma i due Palici, di Giove e di Talia nati, di leonati drappi adorni e di diverse spighe inghirlandati, con un altare in mano per ciascuno si vedevano dopo costoro camminare, co' quali Iarba re di Getulia, del medesimo Giove figliuolo, di bianca benda cinto, e con una testa di leone sopravi un coccodrillo per cappello, contesto nell'altre parti di foglie di canna e di papiro, e di diversi mostri, e con lo scettro ed una fiamma d' acceso fuoco in mano, accompagnato s'era. Ma Xanto, il troiano fiume, di Giove pur figliuolo anch'egli, sotto umana forma, ma tutto giallo e tutto ignudo e tutto toso, con il versante vaso in mano, e Sarpedone re di Licia, suo fratello con maestevole abito e con un monticello in mano, di leoni e di serpenti pieno, si vedevano dopo loro venire, chiudendo in ultimo l'ultima parte della grande squadra quattro armati Cureti, che le spade assai sovente l'una con l'altra percuotevano, rinovando per ciò la memoria del monte Ida, ove Giove fu per loro opera dal vorace Saturno salvato, nascondendo col lo strepito dell'armi il vagito del tenero fanciullo; fra' quali in ultimo con l'ultima coppia per maggiore dignità si vide, con l'ali e senza piedi, quasi regina degli altri, con molto fasto e grandezza la superba Fortuna alteramente venire.

CARRO SESTO DI MARTE

Ma Marte, il bellicoso e fiero Dio, di lucidissime armi coperto, ebbe il sesto non poco adorno e non poco pomposo carro da due feroci e molto a' veri simiglianti lupi tirato, in cui la moglie Neriena e la figliuola Evadne, di bassorilievo figuratevi, facevano spartimento a tre delle sue favole, che, come degli altri si è detto, dipinte vi erano; per la prima delle quali, in vendetta della violata Alcippe, si vedeva da lui uccidere il misero figliuolo di Nettuno, Alirrozio; e per la seconda in sembiante tutto amoroso si vedeva giacere con Rea Silvia e generarne i due gran conditori di Roma, Romulo e Remo; sì come per la terza ed ultima si vedeva rimanere (quale a' suoi seguaci assai sovente avviene) miseramente prigione degli empj Oto ed Efialte. Ma innanzi al carro per le prime figure, che precedendo cavalcavano, si vedevano poi due de' suoi sacerdoti salj de' soliti scudi ancili e delle solite armi e vesti coperti ed adorni, mettendo loro in testa in vece di celata due cappelli a sembianza di conj; e si vedevano esser seguitati dai predetti Romulo e Remo, a guisa di pastori con pelli di lupi rusticamente coperti, mettendo, per distinguere l'uno dall'altro, a Remo sei, ed a Romulo, per memoria dell'augurio più felice, dodici avoltoj nell'acconciatura di testa. Veniva dopo costoro Oenomao re della greca Pisa, di Marte figliuolo anch'egli, e che nell'una mano come re, un reale scettro teneva, e nell'altra una rotta carretta, per memoria del tradimento usatogli dall'auriga Mirmillo combattendo per la figliuola Ippodamia contro a Pelope di lei amante. Ma dopo loro si vedevano venire Ascalafo e Ialmeno, di Marte anch'essi figliuoli, di militare e ricco abito adorni, rammemorando per le navi, di cui ciascuno una in mano aveva, il poderoso soccorso da loro con cinquanta navi porto agli assediati Troiani. Erano questi seguitati dalla bella ninfa Britona, di Marte similmente figliuola, con una rete, per ricordanza del suo misero caso, in braccio, e dalla non men bella Ermione, che del medesimo Marte e della vaghissima Venere nacque, e che moglie fu del Tebano Cadmo; a cui si tiene che Vulcano già un bellissimo collare donasse. Per lo che si vedeva costei col prescritto collare al collo, nelle parti superiori avere di femmina sembianza, e nelle inferiori (denotando che col marito in serpente fu convertita) si vedeva essere di serpentino scoglio coperta. Avevano queste dietro a sè, con un sanguinoso col-

tello in mano e con uno sparato capretto ad armacollo, il molto in vista fiero Ipervio, del medesimo padre nato, da cui si dice che prima impararono gli uomini ad uccidere i bruti animali; e con lui il non men fiero Etolo, da Marte anch'egli prodotto; fra' quali di rosso abito adorna, tutto di neri ricami consperso, con la spumante bocca, e con un rinoceronte in testa, e con un cinocefalo in groppa, si vedeva la cieca Ira camminare. Ma la Fraude con la faccia d'uom giusto e con l'altre parti, quali da Dante nell'Inferno descritte si leggono, e la Minaccia, per una spada e un bastone che in mano aveva, minacciosa veramente in vista, di bigio e rosso drappo coperta e con l'aperta bocca, dopo costoro di camminar seguitando, si vedevano dietro a sè lasciare il gran ministro di Marte Furore; e la pallida, e non meno a Marte convenevole, Morte; essendo quegli di oscuro rossore stato tutto vestito e tinto, e con le mani dietro legate, sembrando sur un gran fascio di diverse armi molto minaccioso sedersi, e questa tutta pallida (come si è detto) e di neri drappi coperta, con gli occhi chiusi, non meno spaventevole e non meno orribile dimostrandosi. Le spoglie poi sotto figura d'una femmina, di leonina pelle adorna, con un antico trofeo in mano si vedeva dopo costoro venire; la quale pareva che di due prigioni feriti e legati, che in mezzo la mettevano, quasi gloriar si volesse, avendo dietro a sè per la ultima fila di sì terribile schiera una in sembianza molto gagliarda femmina con due corna di toro in testa e con uno elefante in mano, figurata per la Forza, con cui pareva che la Crudeltà, tutta rossa e tutta similmente spaventevole, un piccol fanciullo uccidendo, bene e dicevolmente accompagnata si fusse.

CARRO SETTIMO DI VENERE.

Ma diversa molto fu la vista del vezzoso e gentile e grazioso e dorato carro della benigna Venere, che dopo questo nel settimo luogo si vedeva venire, tirato da due placidissime e candidissime e tutte amorose colombe, a cui non mancarono quattro maestrevolmente condotte istorie, che pomposo e vago e lieto non la rendessero; per la prima delle quali si vedeva questa bellissima Dea, fuggendo il furore del gigante Tifeo, convertirsi in pesce; e per la seconda tutta pietosa si vedeva similmente pregare il padre Giove, che volesse imporre ormai fine alle tante fatiche del travagliato suo figliuolo Enea: veggendosi nella terza la medesima essere da Vulcano, il marito, con la rete presa giacendosi con l'amator suo Marte; sì come nella quarta ed ultima si vedeva, non meno sollecita per il prescritto figliuolo Enea venire con la tanto inesorabile Iunone a concordia di congiugnerlo in amoroso laccio con la casta regina di Cartagine. Ma il bellissimo Adone, come più caro amante, si vedeva primo innanzi al carro con leggiadro abito di cacciatore camminare, col quale due piccoli e vezzosi amorini, con dipinte ali e con l'arco e con le saette, pareva che accompagnati si fussero, essendo dal maritale Imeneo giovane e bello seguitati, con la solita ghirlanda di persa e con l'accesa face in mano, e da Talassio col pilo e con lo scudo, e col corbello di lana pieno. Ma Pito, la Dea della Persuasione, di matronale abito adorna con una gran lingua, secondo il costume egiziano, entrovi un sanguinoso occhio in testa, e con un'altra lingua simile in mano, ma che con un'altra finta mano era congiunta, si vedeva dopo costoro venire; e con lei il Troiano Paride, che in abito di pastore sembrava, per memoria della sua favola, di portare il mal per lui avventuroso pomo; sì come la Concordia sotto forma di bella e grave ed inghirlandata donna, con una tazza nell'una mano e con un fiorito scettro nell'altra, pareva che questi seguitasse; con cui similmente pareva che accompagnato si fusse, con la solita falce e col grembo tutto di frutti pieno, lo Dio degli orti, Priapo; e con loro, con un dado in mano ed uno in testa, Manturna, solita dalle spose la prima sera, che co'mariti si congiugnevano, molto devotamente invocarsi; credendo che fermezza e stabilità indurre nelle vaghe menti per lei si potesse. Stravagantemente fu poi l'Amicizia, che dopo loro veniva, figurata; perciocchè questa, benchè in forma di giovane donna, si vedeva avere di frondi di melagrano e di mortella la nuda testa inghirlandata, con una rozza veste in dosso, in cui si leggeva: *Mors et vita*, e col petto aperto, sì che scorgervisi entro il cuore si poteva, in cui si vedeva similmente scritto: *Longe et prope*, portando un secco olmo in mano da una fresca e feconda vite abbracciato. Erasi con costei accompagnato l'onesto e l'inonesto Piacere, stravagantemente figurato anch'egli sotto forma di due giovani, che con le stiene l'una con l'altra d'essere appiccate sembravano; l'una bianca e, come disse Dante, guercia e coi piè storti, e l'altra (benchè nera) di onesta e graziosa forma, cinta con bella avvertenza dell'ingemmato e dorato cesto, e con un fieno e con un comune braccio da misurare in mano; la quale era seguitata dalla Dea Virginense, solita anticamente invocarsi nelle nozze anch'ella, perchè ell'aiutasse sciorre allo sposo la verginal zona; per lo che di lini

e bianchi panni tutta vestita, e di smeraldi, e da un gallo la testa inghirlandata si vedeva con la prescritta zona e con un ramicello di agnocasto in mano camminare, essendosi con lei accompagnata la tanto e da tanti desiderata Bellezza; in forma di vaga e fiorita e tutta di gigli incoronata vergine; e con loro Ebe, la Dea della gioventù, vergine anch'ella, ed anch'ella ricchissimamente e con infinita leggiadria vestita, e d'aurata e vaga ghirlanda incoronata ed adorna, e con un vezzoso ramicello di fiorito mandorlo in mano; chiudendo ultimamente il leggiadrissimo drappello l'Allegrezza, vergine e vaga, ed inghirlandata similmente, e che un tirso tutto di ghirlande e di variate frondi e fiori contesto in mano anch'ella ed in simil guisa portava.

CARRO OTTAVO DI MERCURIO.

Fu dato a Mercurio poi, che il caduceo ed il cappello ed i talari aveva, l'ottavo carro da due naturalissime cicogne tirato, e ricco fatto anch'egli ed adorno da cinque delle sue favole: per la prima delle quali si vedeva, come messaggiero di Giove, apparire sulle nuove mura di Cartagine all'innamorato Enea, e comandargli che, quindi partendosi, alla volta d'Italia venire; sì come per la seconda si vedeva la misera Aglauro essere da lui convertita in sasso; e come per la terza, di comandamento di Giove, si vedeva similmente legare agli scogli del monte Caucaso il troppo audace Prometeo; ma nella quarta si vedeva un'altra volta convertire il male accorto Batto in quella pietra che paragone si chiama; e nella quinta ed ultima l'uccisione sagacemente da lui fatta dell'occhiuto Argo, il quale per maggiore dimostrazione in abito di pastore tutto di occhi pieno si vedeva primo innanzi al carro camminare, con cui, in abito ricchissimo di giovane donna con una vite in testa e con uno scettro in mano, Maia, la madre di Mercurio predetto, e di Fauno figliuola, sembrava d'essersi accompagnata, avendo alcuni in vista dimestichi serpenti che la seguitavano. Ma dopo questi si vedeva venire la Palestra, di Mercurio figliuola, in sembianza di vergine, tutta ignuda, ma forte e fiera a meraviglia, e di diverse frondi di olivo per tutta la persona inghirlandata, con i capelli accortati e tosi, acciocché combattendo, come è suo costume di sempre fare, presa al l'inimico non porgessero; e con lei l'Eloquenza, pur di Mercurio figliuola anch'ella, di matronale ed onesto e grave abito adorna, con un pappagallo in testa e con una delle mani aperta; vedevansi poi le tre Grazie nel modo solito prese per mano, e d'un sottilissimo velo coperte: dopo le quali di pelle di cane vestiti si vedevano i due Lari venire,

co'quali l'Arte, con matronal' abito anch'ella e con una gran leva ed una gran fiamma di fuoco in mano, pareva che accompagnata si fusse. Erano questi da Auctolico, ladro sottilissimo, di Mercurio e di Chione ninfa figliuolo, con le scarpe di feltro, e con una chiusa berretta che il viso gli nascondeva, seguitati; avendo d'una lanterna, che una gran leva e diversi grimaldelli e d'una scala di corda l'una e l'altra man piena: veggendosi ultimamente dall'Ermafrodito, di Mercurio anch'egli e di Venere disceso, nel modo solito figurato, chiudersi l'ultima parte della piccola squadra.

CARRO NONO DELLA LUNA

Ma il nono e tutto argentato carro della Luna, da due cavalli l'un bianco e l'altro nero tirato, si vide dopo questo non men leggiadramente venire, guidando ella, d'un candido e sottil velo, com'è costume, coperta, con grazia graziosissima gli argentati freni; e si vide (come negli altri) non men vagamente fatto pomposo ed adorno da quattro delle sue favole: per la prima delle quali, fuggendo il furor di Tifeo, si vedeva questa gentilissima Dea essere in gatta a convertirsi costretta; sì come nella seconda si vedeva caramente abbracciare e baciare il bello e dormente Endimione; e come nella terza si vedeva, da un gentil vello cinta di candida lana, condursi in una oscura selva per giacersi con l'innamorato Pane, Dio dei pastori: ma nella quarta si vedeva essere al medesimo soprascritto Endimione, per la grazia di lei acquitatasi, dato a pascere il suo bianco gregge, e per maggiore espressione di costui, che tanto fu alla Luna grato, si vedeva poi primo, di dittamo inghirlandato, innanzi al carro camminare, con cui un biondissimo fanciullo con un serpente in mano, e di platano incoronato anch'egli, preso per il Genio buono, ed un grande e nero uomo spaventevole in vista, con la barba e co' capelli arruffati, e con un gufo in mano, preso per il Genio cattivo, accompagnato s'era; essendo dallo Dio Vulcano, che al vagito de' piccoli fanciulli esser atto a soccorrer si crede, di onesto e leonato abito adorno, e con un d'essi in braccio seguitato: con cui si vedeva venir similmente con splendida e variata veste, e con una chiave in mano, la Dea Egeria, invocata anch'ella in soccorso dalle pregnanti donne; e con loro l'altra Dea Nundina, protettrice similmente de'nomi de'piccoli bambini, con abito venerabile e con un ramo d'alloro ed un vaso da sacrifizio in mano. Vitumno poi, il quale al nascimento de'putti era tenuto, che loro inspirasse l'anima, secondo l'egiziano costu-

me figurandolo, si vedeva dopo costoro cam-
minare, e con lui Sentino, che dare a'nascenti
la potestà de'sensi era anch'egli dagli antichi
reputato: per lo che, essendo tutto candido,
se gli vedeva nell'acconciatura di testa cinque
capi di quegli animali che avere i cinque sen-
timenti più acuti che nessun degli altri si
crede: quello di una bertuccia cioè, quello
d'un avoltoio, e quello di un cignale, e quel-
lo di un lupo cerviere, e quello anzi per tutto
'l corpo d'un piccolo ragnatelo. Edusa e Po-
tina poi, preposte al nutrimento de'medesimi
putti, in abito ninfale, ma con lunghissime
e pienissime poppe, tenente l'una un nappo
entrovi un candido pane, e l'altra un bellis-
simo vaso, che pieno d'acqua esser sembra-
va, si vedevano nella medesima guisa che gli
altri cavalcare; chiudendo con loro l'ultima
parte della torma Fabulino, preposto al pri-
mo favellare de'medesimi putti, di variati
colori adorno, e tutto di cutrettole e di can-
tanti fringuelli il capo inghirlandato.

CARRO DECIMO DI MINERVA

Ma Minerva con l'asta armata e con lo
scudo del Gorgone, come figurar si suole,
ebbe il decimo carro di triangolar forma e di
color di bronzo composto, da due grandissi-
me e bizzarrissime civette tirato, delle quali
da tacer non mi pare, che quantunque di
tutti gli animali, che questi carri tirarono, si
potesse contare meraviglie singolari ed incre-
dibili, queste nondimeno fra gli altri furono
sì propriamente e sì naturalmente figurate,
facendo loro muovere e piedi ed ali e colli, e
chiudere ed aprire fino agli occhi tanto bene,
e con simiglianza sì al vero vicina, ch'io non
so come possibil sia potere, a chi non le vi-
de, persuaderlo giammai; e però, il di lor ra-
gionare lasciando, dirò che nelle tre facce, di
che il triangolar carro era composto, si vede-
va nell'una dipinto il mirabil nascimento di
questa Dea del capo di Giove; sì come nella
seconda si vedeva da lei adornarsi con quelle
tante cose Pandora; e come nella terza, simil-
mente si vedeva convertire in serpenti i ca-
pelli della misera Medusa; dipignendo da una
parte della base poi la contesa che con Net-
tuno ebbe sopra il nome che ad Atene (in-
nanzi che tale l'avesse) por si doveva; ove
producendo egli il feroce cavallo ed ella il
fruttifero olivo, si vedeva ottenerne memora-
bile e gloriosa vittoria; e nell'altra si vedeva,
trasformata in una vecchierella, sforzarsi di
persuadere alla temeraria Aracne, prima che
in tale animale convertita l'avesse, che vo-
lesse, senza mettersi in prova, concedergli la
palma della scienza del ricamare; sì come con
diverso sembiante si vedeva nella terza ed

ultima valorosamente uccidere il superbo Ti-
fone. Ma innanzi al carro poi, con due gran-
d'ali e con onesto e puro e disciolto abito,
sotto forma di giovane e viril donna si vede-
va la Virtù camminare, dicevolmente in sua
compagnia avendo, di palma inghirlandato,
e di porpora e d'oro risplendente, il venera-
bile Onore, con lo scudo e con un'asta in
mano, e che due tempj di sostener sembrava:
nell'uno de'quali, ed in quello cioè al mede-
simo Onore dedicato, pareva che non si po-
tesse, se non per via dell'alto della Virtù,
trapassare: ed acciocchè nobile e dicevol com-
pagnia a sì fatte maschere data fusse, parve
che alla medesima fila la Vittoria, di lauro
inghirlandata, e con un ramo anch'ella di
palma in mano, aggiugnere si dovesse. Se-
guivano queste la buona Fama, figurata in
forma di giovane donna, con due bianche ali,
sonante una grandissima tromba, e seguiva
con un bianco cagnuolo in collo la Fede, tut-
ta candida anch'ella, e con un lucido velo,
che le mani ed il capo ed il volto di coprirgli
sembravano, e con loro la Salute tenente nel-
la destra una tazza, che porgerla ad un ser-
pente pareva che volesse, e nell'altra una sot-
tile e diritta verga. Nemesi poi, figliuola del-
la Notte, remuneratrice de'buoni e gastiga-
trice de'rei, in verginal sembianza, di piccoli
cervi e di piccole vittorie inghirlandata, con
un'asta di frassino e con una tazza simile in
mano, si vedeva dopo costoro venire; con la
quale la Pace, vergine anch'ella, ma di be-
nigno aspetto, con un ramo d'oliva e con un
cieco putto in collo, preso per lo Dio della
ricchezza, pareva che accompagnata si fusse;
e con loro, portando un vaso da bere in for-
ma di giglio in mano, similmente si vedeva
ed in simil guisa venire la sempre verde Spe-
ranza, seguitata dalla Clemenza sur un gran
leone a caval posta, con un'asta nell'una e
con un fulmine nell'altra mano, il quale,
non di impetuosamente avventare, ma quasi
di voler via gettarlo faceva sembiante. Ma
l'Occasione, che poco dopo a se la Penitenza
aveva, e che da lei essere continuamente per-
cossa sembrava, e la Felicità sopra una sede
adagiata, e con un caduceo nell'una mano e
con un corno di dovizia nell'altra, si vedevan
sinilmente venire; e si vedevan seguitare
dalla Dea Pellonia (che a tener lontani i ne-
mici è preposta) tutta armata, con due gran
corna in testa e con una vigilante gru in ma-
no, che su l'un de'piedi sospesa si vedeva
(come è lor costume) tenere nell'altra un
sasso; chiudendo con lei l'ultima parte della
gloriosa torma la Scienza, figurata sotto for-
ma d'un giovane che in mano un libro ed in
testa un dorato tripode, per denotar la fer-
mezza e stabilità sua, di portar sembrava.

CARRO UNDECIMO DI VULCANO

Vulcano, lo Dio del fuoco poi, vecchio e brutto e zoppo e con un turchino cappello in testa, ebbe l'undecimo carro da due gran cani tirato, figurando in esso l'isola di Lemno, in cui si dice Vulcano, di cielo gettato, essere stato da Tetide nutrito, ed ivi aver cominciato a fabbricare a Giove le prime saette, innanzi a cui (come ministri e serventi suoi) si vedevano camminare tre ciclopi, Bronte, e Sterope, e Piracmone, della cui opera si dice esser solito valersi intorno alle saette prescritte. Ma dopo loro in pastoral abito, con una gran zampogna al collo ed un bastone in mano, si vedeva venire l'amante della bella Galatea, ed il primo di tutti i ciclopi, Polifemo, e con lui il deforme, ma ingegnoso e di sette stelle inghirlandato Erictonio, di Vulcano, volente violar Minerva, con i serpentini piedi nato, per nascondimento della bruttezza de' quali si tiene che primo ritrovator fusse dell'uso delle carrette; onde, con una d'esse in mano camminando, si vedeva esser seguitato dal ferocissimo Cacco, di Vulcano anch'egli figliuolo, gettante per la bocca e per lo naso perpetue faville, e da Ceculio, figliuolo di Vulcano similmente, e similmente di pastoral abito, ma con la real diadema adorno; in mano a cui, per memoria dell'edificata Preneste, si vedeva nell'una una città posta sopra un monte, e nell'altra un'accesa e rosseggiante fiamma. Ma dopo loro si vedeva venire Servio Tullo, re di Roma, che di Vulcano anch'egli esser nato si crede; in capo a cui, sì come a Ceculio in mano, per accennamento del felice augurio, si vedeva da una simil fiamma esser mirabilmente fatta splendida ed avventurosa ghirlanda. Vedevasi poi la gelosa Procri, del prescritto Erictonio figliuola e moglie di Cefalo, a cui per memoria dell'antica favola sembrava essere da un dardo il petto trapassato: e con lei si vedeva Oritia, in verginale e leggiadro abito, che Pandione re d'Atene, di reali e greci vestimenti adorno, e con loro del medesimo padre nato, in mezzo mettevano. Ma Progne e Filomena, di costui figliuole, vestite l'una di pelle di cervio con un'asta in mano e con una garrula rondinella in testa, e l'altra un rosignuolo nel medesimo luogo portando, ed in mano similmente (denotando il suo misero caso) un donnesco burattello lavorato avendo, pareva, benchè di ricco abito adorna, che tutta mesta l'amato padre seguitasse; avendo con loro, perchè l'ultima parte della squadra chiudesse, Cacca di Cacco sorella,

per Dea dagli antichi adorata; perciocchè, deposto il fraterno amore, si dice avere ad Ercole manifestato l'inganno delle furate vacche.

CARRO DUODECIMO DI IUNONE.

Ma la regina Iunone, di reale e ricca e superba corona e di trasparenti e lucide vesti adorna, passato Vulcano, si vide con molta maestà sul duodecimo, non men di nessun degli altri, pomposo carro venire, da due vaghissimi pavoni tirato, dividendo le cinque istoriette de' suoi gesti, che in esso dipinte si vedevano, Licoria e Beroe e Deiopeia sue più belle e da lei più gradite ninfe: ma per la prima delle prescritte istorie si vedeva da lei convertirsi la misera Calisto in orsa, quantunque fusse poi dal pietoso Giove fra le principalissime stelle in ciel collocata; e nella seconda si vedeva quando, trasformatasi nella sembianza di Beroe, persuadeva alla mal' accorta Semele che chiedesse in grazia a Giove che con lei si volesse giacere in quella guisa che con la moglie Iunone era usato; per lo che, come impotente a sostenere la forza de' celesti splendori, ardendo la misera, si vedeva esserle da Giove del ventre Bacco cavato, e nel suo medesimo riponendolo, serbarlo al maturo tempo del parto; sì come nella terza si vedeva pregar Eolo a mandare gl'impetuosi suoi venti a dispergere l'armata del Troiano Enea; e come nella quarta si vedeva tutta gelosa similmente chiedere a Giove la sfortunata Io, in vacca convertita, e darla, perchè da Giove furata non le fusse, al sempre vigilante Argo in custodia, il quale (come altrove si disse) da Mercurio fu addormentato ed ucciso. Si vedeva nella quinta istoria Iunone mandare all'infelicissima Io lo spietato assillo, acciocchè trafitta e stimolata continuamente la tenesse, vedendosi venire a piè del carro poi buona parte di quelle impressioni che nell'aria si fanno, tra le quali per la prima si vedeva Iride, tenuta dagli antichi per messaggiera degli Dei, e di Taumante e di Elettra figliuola, tutta snella e disciolta, e con rosse e gialle e azzurre e verdi vesti (il baleno arco significando) vestita, e con due ali di sparviere, che la sua velocità dimostravano, in testa. Veniva con lei accompagnata poi di rosso abito e di rosseggiante e sparsa chioma la Cometa, che sotto figura di giovane donna una grande e lucida stella in fronte aveva; e con loro la Serenità, la quale in virginal sembianza pareva che turchino il volto e turchina tutta la larga e spaziosa veste avesse, non senza una bianca colomba, perchè l'aria significasse, anch'ella in testa. Ma la Neve e

la Nebbia pareva che dopo costoro accoppiate insieme si fussero, vestita quella di leonati drappi, sopra cui molti tronchi d'alberi tutti di neve aspersi di posarsi sembravano, e questa, quasi che nessuna forma avesse, si vedeva come in figura d'una grande e bianca massa camminare, avendo con loro la verde Rugiada, di tal colore figurata per le verdi erbe in cui vedere comunemente si suole, che una ritonda luna in testa aveva, significante che nel tempo della sua pienezza è massimamente la rugiada solita dal cielo sopra le verdi erbe cascare; seguitava la Pioggia poi di bianco abito, benchè alquanto torbidiccio, vestita, sopra il cui capo, per le sette Pleiadi, sette parte splendide e parte abbacinate stelle ghirlanda facevano, sì come le diciassette, che nel petto gli fiammeggiavano, pareva che denotar volessero il segno del piovoso Orione; seguitavano similmente tre vergini, di diversa età, di bianchi drappi adorne e di oliva inghirlandate anch'elle, figurando con esse i tre ordini di vergini, che correndo solevano gli antichi giuochi di Iunone rappresentare: avendo per ultimo in lor compagnia la Dea Populonia, in matronale e ricco abito, con una ghirlanda di melagrano e di melissa in testa, e con una piccola mensa in mano, da cui tutta la prescritta aerea torma si vedea leggiadramente chiudere.

CARRO TREDICESIMO DI NETTUNO

Ma capriccioso e bizzarro e bello sopra tutti gli altri apparse poi il tredicesimo carro di Nettuno, essendo di un grandissimo granchio, che grancevalo sogliono i Veneziani chiamare, e che in su quattro gran delfini si posava, composto, ed avendo intorno alla base, che uno scoglio naturale e vero sembrava, una infinità di marine conche e di spugne e di coralli, che ornatissimo e vaghissimo lo rendevano, ed essendo da due marini cavalli tirato : sopra cui Nettuno, nel modo solito e col solito tridente stando, si vedeva, in forma di bianchissima e tutta spumosa ninfa, la moglie Salacia a' piedi e come per compagna avere. Ma innanzi al carro si vedea camminare poi il vecchio e barbuto Glauco, tutto bagnato e tutto di marina alga e di muschio pieno; là cui persona pareva dal mezzo in giù che forma di notante pesce avesse, aggirandosegli intorno molti degli alcioni uccelli; e con lui si vedeva il vario ed ingannevole Proteo, vecchio e pien d'alga e tutto bagnato anch' egli; e con loro il fiero Forci, di reale e turchina benda il capo cinto, e con barba e capelli oltre a modo lunghi e distesi, portando, per segno dell' imperio che avuto aveva, le famose colonne d'Ercole in mano; segui-

vano poi con le solite code e con le sonanti buccine due Tritoni, co' quali pareva che il vecchio Eolo, tenente anch'egli in mano una vela ed un reale scettro, ed avendo un' accesa fiamma di fuoco in testa, accompagnato si fusse, essendo da quattro de' principali suoi venti seguitato, dal giovane Zefiro cioè, con la chioma e con le variate ali di diversi fioretti adorno, e dal nero e caldo Euro, che un lucido sole in testa avea, e dal fieddo e nevoso Borea, ed ultimamente dal molle e nubiloso e fiero Austro, tutti secondo che dipigner si sogliono, con le gonfianti guance e con le solite veloci e grand'ali, figurati. Ma i due giganti Oto ed Efialte, di Nettuno figliuoli, si vedevano convenientemente dopo costor venire, tutti, per memoria dell'esser stati da Apollo e da Diana uccisi, di diverse frecce feriti e trapassati, e con loro con non men convenienza si vedeva venire similmente un pesce, con l' usata faccia di donzella, e con l'usate rapaci branche, e con l' usato bruttissimo ventre. Vedevasi similmente l' Egiziano Dio Canopo, per memoria dell' antica astuzia usata dal sacerdote contro a' Caldei, tutto corto e ritondo e grosso figurato, e si vedevan gli alati e giovani e vaghi Zete e Calai, figliuoli di Borea, con la cui virtù si conta che già furon del mondo cacciate le brutte ed ingorde arpie prescritte : veggendosi con loro per ultimo con un aurato vaso la bella ninfa Amimone, da Nettuno amata, ed il Greco e giovane Neleo, del medesimo Nettuno figliuolo, da cui con l' abito e scettro reale si vedeva chiudere l' ultima parte della descritta squadra.

CARRO QUATTORDICESIMO DELL' OCEANO
E DI TETIDE.

Seguitando nella quattordicesima con Tetide, la gran regina della marina, il gran padre Oceano suo marito e di Cielo figliuolo, essendo questi figurato sotto forma d'un grande e ceruleo vecchio, con la gran barba e co' lunghissimi capelli tutti bagnati e distesi, e tutto d'alga e di diverse marine conche pieno, e con una orribile foca in mano; e quella una grande e maestrevole e bianca e splendida e vecchia matrona, tenente un gran pesce in mano, rappresentando, si vedevano ambo due sur un stravagantissimo carro, in sembianza di molto strano e molto capriccioso scoglio, essere da due grandissime balene tirati: a piè di cui si vedeva camminare il vecchio e venerando e spumoso Nereo lor figliuolo, e con lui quell'altra Tetide di questo Nereo e di Doride figliuola, e del grande Achille madre, che di cavalcare un delfino

faceva sembianza: la quale si vedeva da tre bellissime sirene, nel modo solito figurate, seguitare, e le quali dietro a se avevano due (benchè con canuti capelli) bellissime e marine ninfe, Gree dette, di Forci Dio marino similmente e di Ceto ninfa figliuole, di diversi e graziosi drappi molto vagamente vestite; dietro a cui si vedevan venire poi le tre Gorgone, de'medesimi padre e madre nate, con le serpentine chiome, e che d'un occhio, col quale tutte tre veder potevano, solo e senza più, prestandolo l'una all'altra, si servivano; vedevasi similmente con faccia e petto di donzella e col restante della persona in figura di pesce venire la cruda Scilla, e con lei la vecchia e brutta e vorace Cariddi, da una saetta per memoria del meritato gastigo trapassata: dietro alle quali, per lasciare l'ultima parte della squadra con più lieta vista, si vide ultimamente tutta ignuda venire la bella e vaga e bianca Galatea, di Nereo e di Doride amata e graziosa figliuola.

CARRO QUINDICESIMO DI PAN

Videsi nel quindicesimo carro poi, che d'una ombrosa selva, con molto artifizio fatta, aveva naturale e vera sembianza, da due grandi e bianchi becchi tirato, venire, sotto forma d'un cornuto e vecchio satiro, il rubicondo Pan, lo Dio delle selve e de'pastori, di fronda di pino incoronato con una macchiata pelle di leonza ad armacollo, e con una gran zampogna di sette canne e con un pastoral bastone in mano, a piè di cui si vedevano alcuni altri satiri ed alcuni vecchi silvani, di ferule e gigli inghirlandati, camminare con alcuni rami di cipresso, per memoria dell'amato Ciparisso, in mano. Vedevansi similmente due fauni coronati d'alloro, e con un gatto per ciascuno in su la destra spalla, dopo costoro venire: e dopo loro la bella e selvaggia Siringa, che da Pan amata, si conta che fuggendolo, fu in sonante e tremula canna dalle sorelle Naiadi convertita. Aveva costei l'altra ninfa Piti, da Pan amata similmente, in sua compagnia: ma perchè Borea, il vento, anch'egli ed in simil guisa innamorato n'era, si crede che per gelosia in una asprissima rupe la sospignesse, ove, tutta rompendosi, si dice che per pietà fu in bellissimo pino dalla madre Terra convertita, della cui fronde l'amante Pan usava (come di sopra s'è mostro) farsi graziosa ed amata ghirlanda.

Pales poi, la reverenda custode e protettrice delle greggi, in pastorale e gentil abito, con un gran vaso di latte in mano e di medica erba inghirlandata, si vedeva dopo costoro venire, e con lei l'altra protettrice degli ar-

menti, Bubona detta, in simil pastoral abito anch'ella, e con una ornata testa di bue, che cappello al capo le faceva. Ma Miagro, lo Dio delle mosche, di bianco vestito e con una infinita moltitudine di quegli importuni animaletti per la persona e per la testa aspersi, di spondilo inghirlandato, e con l'Erculea clava in mano, ed Evandro, che primo in Italia insegnò fare a Pan i sagrifizj, di real porpora adorno, e con la real benda e col reale scettro in mano, chiudevano con graziosa mostra l'ultima parte della, quantunque pastorale, vaga nondimeno e molto vistosa squadra.

CARRO SEDICESIMO DI PLUTONE E DI PROSERPINA

Seguiva l'infernal Plutone con la regina Proserpina, tutto ignudo e spaventevole ed oscuro, e che di funeral cipresso incoronato era, tenente, per segno della real potenza, un piccolo scettro nell'una delle mani, ed avendo il grande ed orribile e trifauce Cerbero a'piedi; ma Proserpina, che con lui da due ninfe accompagnata si vedeva, tenente l'una una ritonda palla in mano,e l'altra una grande e forte chiave, denotando la perduta speranza che aver dee del ritorno, chi nel suo regno una volta perviene, pareva che di bianca e ricca ed oltre a modo ornata veste coperta si fusse, essendo ambi sull'usato carro tirato da quattro oscurissimi cavalli, i cui freni si vedevano da un bruttissimo ed infernal mostro guidare, per accompagnatura del quale degnamente si vedevan poi le tre similmente infernali Furie, sanguinose e sozze e spaventevoli, e di varie e venenose serpi i crini e tutta la persona avvolte: dietro alle quali con l'arco e con le saette si vedevan seguitare i due centauri Nesso ed Astilo, portando, oltre alle prescritte armi, Astilo una grand'aquila in mano: e con loro il superbo gigante Briareo, che cento di scudo e di spada armate mani, e cinquanta capi aveva, da' quali pareva che per le bocche e per i nasi perpetuo fuoco si spargesse. Erano questi seguitati dal torbido Acheronte, gettante per un gran vaso, che in man portava, arena ed acqua livida e puzzolente: col quale si vedeva venire l'altro infernal fiume Cocito, oscuro e pallido anch'egli, e che anch'egli con un simil vaso una simil fetida e torbida acqua versava, avendo con loro l'orribile, e tanto da tutti gli Dii temuta, palude Stige, dell'Oceano figliuola, in ninfale, ma oscuro e sozzo abito, portante un simil vaso anch'ella, e che dall'altro infernal fiume Flegetonte, di oscuro e tremendo rossore egli ed il vaso e la bollente acqua tinto, pareva che messa in mezzo

fusse; seguitava poi col remo, e con gli occhi (come disse Dante) di brace, il vecchio Caronte, accompagnato, acciocchè nessuno degli infernali fiumi non rimanesse, dal pallido e magro e distrutto ed oblivioso Lete, in mano a cui un simil vaso si vedeva, che da tutte le parti similmente torbida e livida acqua versava; e seguitavano i tre grandi infernali giudici Minos, Eaco, e Radamanto, figurando il primo sotto abito e forma reale, ed il secondo ed il terzo di oscuri e gravi e venerabili abiti adornando. Ma dopo loro si vedeva venire Flegias, il sacrilego re de' Lapiti, rinovando, per una freccia che per lo petto lo trapassava, la memoria dell' orso tempio di Febo ed il da lui ricevuto gastigo, e portando per maggior dimostrazione il prescritto ardente tempio in una delle mani. Vedevasi poi l'affannoso Sisifo sotto il grande e pesante sasso: e con lui l'affamato e misero Tantalo, che gl'invano desiati frutti assai vicini alla bocca sembrava d'avere. Ma con più grata vista si vedeva venir poi, quasi da' lieti campi Elisi partendosi, con la chiomata stella in fronte e con l'abito imperatorio il divo Iulio, ed il felice Ottaviano Augusto, suo successore: chiudendosi molto nobilmente l'orribile e spaventosa torma ultimamente dall'amazzone Pantasilea, dell'asta e della lunata pelta e della real benda il capo adorna, e dalla vedova regina Tomiri, che anch'ella con l'arco e con le barbariche frecce il fianco e le mani adornate s'aveva.

CARRO DICIASSETTESIMO DI CIBELE

Ma la gran madre degli Dei, Cibele, di torri intornata, e perciocchè della terra Dea è tenuta, con una veste di variate piante contesta e con uno scettro in mano, sedente sur un quadrato carro, pieno oltre alla·sua da molte altre vacue sedi, e da due gran leoni tirato, si vedeva dopo costor venire, avendo per ornamento del carro dipinto con bellissimo disegno quattro delle sue istorie: per la prima delle quali si vedeva, quando da Pesinunte a Roma condotta, incalmandosi la nave che la portava nel Tevere, era dalla vestal Claudia col solo suo e semplice cignimento, e con singolar meraviglia de' circostanti, miracolosamente alla riva tirata: sì come per la seconda si vedeva, di comandamento de' sacerdoti suoi, condotta in casa di Scipion Nasica, giudicato per lo migliore e più santo uomo che allora in Roma si ritrovasse: e come per la terza si vedeva similmente essere in Frigia dalla Dea Cerere visitata, poichè in Sicilia aver sicuramente nascosto la figliuola Proserpina si credea; veggendosi per la quarta ed ultima, fuggendo (come i poeti raccon-

tano) in Egitto il furor de' giganti, essere in una merla a convertirsi costretta. Ma a piè del carro si vedevan cavalcar poi, secondo l'uso antico armati, dieci coribanti, che vari e stravaganti atteggiamenti di persona e di testa facevano: dopo i quali con i lor romani abiti si vedeano venire due romane matrone, con il capo da un giallo velo coperte, e con loro il prescritto Scipion Nasica, e la prescritta vergine e vestal Claudia, che un quadro e bianco e d'ogn'intorno listato panno, che sotto la gola s'affibbiava, in testa aveva: veggendosi per ultimo, acciocchè graziosamente la piccola squadra chiudesse, con gran leggiadria venire il giovane e bellissimo Atis, da Cibele (secondo che si legge) ardentissimamente amato, il quale, oltre alle ricche e snelle e leggiadre vesti di cacciatore, si vedeva da un bellissimo ed aurato collare esser reso molto graziosamente adorno.

CARRO DICIOTTESIMO DI DIANA

Ma nel diciottesimo oltre modo vistoso carro, da due bianchi cervi tirato, si vide venire con l'aurato arco e con l'aurata faretra la cacciatrice Diana, che su due altri cervi, che con le groppe molto capricciosamente quasi sede le facevano, di sedere con infinita vaghezza e leggiadria faceva sembiante; essendo il restante del carro reso poi da nove delle sue piacevolissime favole stranamente e grazioso e vago ed adorno: per la prima delle quali si vedeva quando mossa a pietà della fuggente Aretusa, che dall'innamorato Alfeo seguitar si vedeva, era da lei in fonte convertita; sì come per la seconda si vedeva pregare Esculapio, che volesse ritornargli in vita il morto ed innocente Ippolito: il che conseguito, si vedeva nella terza poi destinarlo custode in Aricia del tempio e del suo sagrato bosco; ma per la quarta si vedeva scacciare dalle pure acque, ove ella con l'altre vergini ninfe si bagnava, la da Giove violata Calisto: e per la quinta si vedeva l'inganno da lei usato al soprascritto Alfeo, quando, temerariamente cercando di conseguirla per moglie, condottolo a certo suo bagno, ed ivi in compagnia dell'altre ninfe imbrattatasi di fango il volto, lo costrinse, non potendo in quella guisa riconoscerla, tutto scornato e deriso a partirsi. Vedevasi per la sesta poi in compagnia del fratello Apollo, gastigando la superba Niobe, uccider lei con tutti i figliuoli suoi: e si vedeva per la settima mandare il grandissimo e selvaggio porco nella selva Calidonia, che tutta l'Etolia guastava, da giusto e legittimo sdegno contro a que' popoli mossa per gl'intermessi suoi sagrifizj: siccome per l'ottava non meno sdegnosamente si vedeva con-

vertire il misero Atteone in cervo: e come nella nona ed ultima, per lo contrario da pietà tratta, si vedeva convertire la piangente Egeria, per la morte del marito Numa Pompilio, in fonte. Ma a piè del carro, in leggiadro e vago e disciolto e snello abito di pelli di diversi animali, quasi da loro uccisi, composto, si vedevan poi con gli archi e con le faretre otto delle sue cacciatrici ninfe venire: e con loro senza più, e che la piccolissima ma graziosa squadra chiudeva, il giovane Virbio, di punteggiata mortella inghirlandato, tenente in una delle mani una rotta carretta, e nell'altra una ciocca di verginali e biondi capelli.

CARRO DICIANNOVESIMO DI CERERE.

Ma nel diciannovesimo carro, da due dragoni tirato, Cerere la Dea delle biade in matronal abito, di spighe inghirlandata e con la rosseggiante chioma, si vedeva non men degli altri pomposamente venire, e non men pomposamente si vedeva essere reso adorno, da nove delle sue favole che dipinte state vi erano; per la prima delle quali si vedeva figurato il felice nascimento di Plutone, lo Dio delle ricchezze, da lei e da Iasio eroe (secondo che in alcuni poeti si legge) generato: sì come per la seconda si vedeva con gran cura allevarsi e da lei col proprio latte nutrirsi il piccolo Trittolemo, di Eleusio e di Iona figliuolo: veggendosi per la terza il medesimo Trittolemo per suo avviso fuggire su l'un de' due draghi, che da lei col carro gli erano stati donati perchè andasse pel mondo pietosamente insegnando la cura e coltivazion de' campi, essendogli stato l'altro drago ucciso dall'empio re de' Geti, che di uccider Trittolemo con ogni studio cercava: ma per la quarta si vedeva quando ella nascondeva in Sicilia, presaga in un certo modo di quel che poi gli avvenne, l'amata figliuola Proserpina: sì come nella quinta si vedeva similmente dopo questo (e come altrove s' è detto) andare in Frigia a visitare la madre Cibele: e come nella sesta si vedeva, in quel luogo dimorando, apparirgli in sogno la medesima Proserpina, e dimostrargli in quale stato, per il rapimento di lei fatto da Plutone, si ritrovasse: per lo che, tutta commossa, si vedeva per la settima con gran fretta tornarsene in Sicilia: e per l'ottava si vedeva similmente come non ve la trovando, con grande ansietà accese due gran faci, si era mossa con animo di volerla per tutto il mondo cercare: veggendosi nella nona ed ultima arrivare alla palude Ciane, ed ivi nel cignimento della rapita figliuola a caso abbattendosi, certificata di quel che avvenuto gli era, per la molta ira non avendo altrove in che sfogarsi, si vedeva volgere a spezzare i rastri e le marre e gli aratri e gli altri rusticani instrumenti, che ivi a caso pe' campi da' contadini stati lasciati erano. Ma a piè del carro si vedevan camminar poi, denotando i vari suoi sagrifizj, prima per quegli che Eleusini son chiamati, due verginelle di bianche vesti adorne con una graziosa canestretta per ciascuna in mano, l' una delle quali tutta di variati fiori, e l' altra di variate spighe si vedeva esser piena; dopo le quali, per que' sagrifizj che alla terrestre Cerere si facevano, si vedevan venire due fanciulli, due donne, e due uomini tutti di bianco vestiti anch'essi, e tutti di iacinti incoronati, e che due gran buoi quasi per sagrificarli menavano. Ma per quegli altri poi che si facevano alla legislatrice Cerere, Tesmofora da' Greci detta, si vedevan venire due sole in vista molto pudiche matrone, di bianco similmente vestite, e di spighe e di agnocasto anch'esse similmente inghirlandate. Ma dopo costoro, per descrivere pienamente tutto l'ordine de sacrifizj suoi, si vedevan venire, di bianchi drappi pur sempre adorni, tre greci sacerdoti, due de'quali due accese facelle, e l' altro una similmente accesa ed antica lucerna in mano portavano: chiudendo ultimamente il sagro drappello i due tanto da Cerere amati, di cui di sopra s' è fatto menzione, Trittolemo cioè, che, portando un aratro in mano un drago di cavalcar sembrava, ed Iasio, che in snello e leggiadro e ricco abito di cacciatore parve che figurato esser dovesse.

CARRO VENTESIMO DI BACCO.

Seguitava il carro ventesimo di Bacco con singolare artifizio e con nuova ed in vero molto capricciosa e bizzarra invenzione formato anch'egli, per il quale si vedeva figurata una graziosissima e tutta argentata navicella, che sur una gran base, che di ceruleo mare aveva verace e natural sembianza, era stata in tal guisa bilicata, che per ogni piccolo movimento si vedeva, qual proprio e nel proprio mare si suole, con singolarissimo piacere de'riguardanti quà e là ondeggiare; in su la quale, oltre al lieto e tutto ridente Bacco nel modo solito adorno e nel più eminente luogo posto, si vedeva col re di Tracia Marone alcune baccanti ed alcuni satiri tutti gioiosi e lieti, che sonando diversi cembali ed altri loro sì fatti instrumenti, sorgendo quasi in una parte della felice nave un abbondevole fontana di chiaro e spumante vino, si vedevano con varie tazze, non pure spesse volte

andarne tutti giubbilanti beendo, ma cón quella libertà che il vino induce, sembravan d'invitare i circostanti a far loro, beendo e cantando, compagnia. Aveva la navicella poi in vece d'albero un grande e pampinoso tirso, che una graziosa e gonfiata vela sostene-va, in su la quale, perchè lieta ed adorna fusse, si vedevan dipinte molte di quelle bac-canti che sul monte Tmolo, padre di prezio-sissimi vini, si dice che bere e scorrere e con molta licenza ballare e cantare solite sono. Ma a piè del carro si vedeva camminar poi la bella Sica, da Bacco amata, che una ghirlan-da ed un ramo di fico in capo ed in mano aveva: con la quale si vedeva similmente l'al-tra amata del medesimo Bacco, Stafile detta, la quale, oltre ad un gran tralcio con molte uve che in man portava, si vedeva similmen-te essersi con pampani e con grappoli del-le medesime uve non meno vagamente fat-to intorno alla testa graziosa e verde ghir-landa. Veniva dopo costoro il vago e gio-vanetto Cisso, da Bacco amato anch'egli, e che in ellera, disgraziatamente cascando, fu dalla madre Terra convertito, per lo che si vedeva avere l'abito in tutte le parti tutto di ellera pieno: dopo il quale, il vecchio Sileno tutto nudo e sur un asino con di-verse ghirlande d'ellera legato, quasi che per l'ubriachezza sostenere per se stesso non si potesse, si vedeva venire portando una grande e tutta consumata tazza di legno al-la cintura attaccata, venendo con lui simil-mente lo Dio de' conviti, Como dagli an-tichi detto, figurandolo sotto forma di un rubicondo e sbarbato e bellissimo giovane, tutto di rose inghirlandato, ma tanto in vi-sta abbandonato, e sonnolente, che pareva quasi che uno spiede da cacciatore ed una accesa facella, che in man portava, a ogn' ora per cascargli stessero. Seguitava con una pantera in groppa la vecchia e similmente rubiconda e ridente Ubriachezza di rosso abito adorna, e con un grande e spumante vaso di vino in mano; e seguitava il giova-ne e lieto Riso: dopo i quali si vedevan venire in abito di pastori e di ninfe due uomini e due donne, di Bacco seguaci, di vari pampani in vari modi inghirlandati ed adorni. Ma la bella Semele, madre di Bacco tutta per memoria dell'antica favola affumi-cata ed arsiccia, con Narceo, primo ordi-natore de' baccanali sacrifizi, con un gran becco in groppa e di antiche e lucide armi adorno, parve che degnamente ponessero al-la lieta e festante squadra convenevole e grazioso fine.

Ma il ventunesimo ed ultimo carro rappre-sentante il romano monte Ianiculo, da due grandi e bianchi montoni tirato, si diede al venerabile Iano con le due teste di giovane e di vecchio (come si costuma) figurandolo, ed in mano una gran chiave ed una sottil verga, per dimostrare la potestà che sopra le porte e sopra le strade gli è attribuita, met-tendogli: veggendosi a piè del carro poi, di bianche e line vesti adorna, e con l'una del-le mani aperta e nell'altra una antica ara con una accesa fiamma portando, venire la sagra Religione, essendo dalle Preghiere in mezzo messa, rappresentate (qual da Omero si de-scrivono) sotto forma di due grinze e zoppe e guerce e maninconiche vecchie, di drappi turchini vestite; dopo le quali si vedeva ve-nire Antevorta e Postvorta, compagne della divinità, credendosi che quella prima potesse sapere se le preghiere dovevano essere o non essere dagli Dii esaudite: e la seconda, che solo del trapassato ragione rendeva, credendosi che dire potesse se esaudite state o non state le preghiere fussero; figurando quella prima con sembianza ed abito matronale ed onesto, ed una lucerna ed un vaglio in mano mettendo-gli, con una acconciatura in testa piena di formiche: e questa seconda di bianco nelle parti dinanzi vestendola, e la faccia di don-na vecchia rappresentandole, si vedeva in quelle di dietro esser di gravi e neri drappi adorna, ed avere per il contrario i crini bion-di ed increspati e vaghi, quali alle giovani ed amorose donne ordinariamente vedersi soglio-no. Seguitava quel Favore poi, che a gli Dei si chiede perchè i nostri desiderj sortiscano felice ed avventuroso fine, il quale, benchè di giovenile aspetto, e con l'ali, e cieco, e di altiera e superba vista si dimostrasse, timido nondimeno e tremante alcuna volta pareva che fusse per una volubile ruota, sopra la quale di posarsi sembrava, dubitando quasi (come spesse volte avvenir si vede) che per ogni minimo rivolgimento cascare con molta agevolezza ne potesse: e con lui si vedeva il buono Evento, od il felice fine dell'imprese che noi ci vogliam dire, figurato per un lieto e vago giovane, tenente in una delle due ma-ni una tazza, e nell'altra una spiga ed un papavero; seguitava poi, in forma di vergine, d'oriental palma inghirlandata, e con una stella in fronte, e con un ramo della medesi-ma palma in mano, Anna Perenna, per Dea dagli antichi venerata, credendo che far feli-ce l'anno potesse: e con lei si vedevan veni-re due feciali, con la romana toga, di vermi-nacea ghirlanda adorni, e con una troia ed

un sasso in mano, denotante la spezie del giuramento che fare eran soliti, quando per il popol romano alcuna cosa promettevano: dietro a'quali si vedevan venir poi (le religiose cirimonie della guerra seguitando) con la gabinia e purpurea toga un consolo romano con l'asta in mano, e con lui due romani senatori togati anch'essi, e due soldati con tutte l'armi e con il romano pilo: seguitando ultimamente, perchè questa e tutte l'altre squadre chiudessero, di gialli e bianchi e leonati drappi adorna, e con diversi instrumenti da batter le monete in mano, la Pecunia, il cui uso, per quanto si crede, fu da Iano primieramente (come cosa al genere umano necessaria) ritrovato ed introdotto.

Tali furono i carri e le squadre della meravigliosa, e non mai più tal veduta mascherata, nè che forse mai più a'nostri giorni sarà per vedersi; intorno alla quale, lasciando stare, come troppo gran peso per le mie spalle, le immense ed incomparabili lodi che convenevoli le sarebbero, molto giudiziosamente erano state ordinate sei ricchissime maschere, che molto bene con tutta l'invenzione confacendosi si videro quà e là a guisa di sergenti, anzi pure di capitani, secondo che mestiero faceva, trascorrere e tenere la lunghissima fila che circa un mezzo miglio occupava, con decoro e con grazia insieme ordinata e ristretta.

Ma avvicinandosi ora mai la fine dello splendido e lietissimo carnevale, che vieppiù lieto e con vieppiù splendore stato celebrato sarebbe, se l'importuna morte di Pio IV, poco innanzi seguita, non avesse disturbato una buona quantità di reverendissimi cardinali e d'altri signori principalissimi, che di tutta Italia, alle realissime nozze invitati, si erano per venire apparecchiati : e lasciando stare le leggiadre e ricche ed infinite invenzioni nelle spicciolate maschere (mercè degl'innamorati giovani) vedutesi, non pure agl'infiniti conviti e ad altri sì fatti ritrovamenti, ma ora in questo luogo ed ora in quello, ove si rompessin lance, o si corresse all'anello, od ove si facesse in mill'altri giuochi simili paragone della destrezza e del valore, e dell'ultima festa, che l'ultimo giorno di esso si vide, solo trattando, dirò, che quantunque tante, e sì rare, e sì ricche ed ingegnose cose, di quante di sopra menzion s'è fatto, veduto si fussero, che questa nondimeno per la piacevolezza del giuoco, e per la ricchezza e per l'emulazione e competenza, che vi si scorse ne'nostri artefici, di cui pareva ad alcuni (come avviene) d'essere stati nelle cose fatte lasciati indietro, e per una certa stravaganza e varietà dell'invenzioni di che altre belle ed ingegnose ed altre anche ridicole e

goffe si dimostrarono, apparse, dico, di molto vaga e straordinaria bellezza anch'ella, ed anch'ella dette in tanta sazietà al riguardante popolo diletto e piacere per avventura inaspettato e meraviglioso: e questa fu una bufolata, composta e distinta in dieci squadre distribuite, oltre a quelle che i sovrani principi per se tolsero, parte ne'signori della corte e forestieri, e parte ne'gentiluomini della città, e nelle due nazioni de'mercanti, spagnuola e genovese. Videsi adunque primieramente e su la prima bufola, che alla destinata piazza comparse, venire con grand'arte e giudizio adornata la scelleratezza, che da sei cavalieri ingegnosissimamente anch'essi per il Flagello, o per i Flagelli figurati, pareva che cacciata e stimolata e percossa fusse. Dopo la quale in su la bufola seconda, che sembianza di pigro asinello aveva, si vide venire il vecchio ed ebbro Sileno da sei Baccanti sostenuto, mentre che di stimolare e pugnere l'asino nel medesimo tempo pareva che si sforzassero. Sì come in su la terza, che forma di vitello aveva, si vide venire similmente l'antico Osiri accompagnato da sei di quei suoi compagni o soldati, co'quali in molte parti del mondo trascorrendo, si crede che insegnasse alle ancor nuove e rozze genti la coltivazione de'campi. Ma in su la quarta, senza altrimenti trasfigurarla, era stato l'umana Vita a caval posta, cacciata e stimolata anch'ella da sei cavalieri, che gli Anni rappresentavano. Sì come in su la quinta, senz'essere similmente trasfigurata, si vide venire, con le tante bocche e con le solite desiose e grand'ali, la Fama da sei cavalieri, che le Virtù rassembravano, cacciata anch'ella: le quali Virtù (a quanto si disse) cacciandola, aspiravano a conseguir il debito e meritato premio dell'onore. Videsi in su la sesta venire poi un molto ricco Mercurio, che da sei altri simili Mercurj pareva che non meno degli altri stimolato ed affrettato fusse : veggendosi in su la settima la nutrice di Romolo, Acca Laurenzia, a cui sei de'suoi sacerdoti Arvali non pure con gli stimoli affrettavano il pigro animale al corso, ma pareva quasi che stati introdotti fussero per farle dicevole e molto pomposa compagnia. Videsi in su l'ottava venir poi con molta grazia e ricchezza una grande naturalissima civetta, a cui i sei cavalieri, in forma di naturalissimi e troppo a'veri simiglianti pipistrelli, or questa parte ed or da quella co'destrissimi cavalli la bufola stimolando, sembravano di dare mille festosi e giocondissimi assalti. Ma per la nona, con singolare artifizio e con ingegnoso inganno, si vide una nugola a poco a poco comparire, la quale, poichè per alquanto spazio gli occhi de'riguardanti tenuti sospesi ebbe, si vide in

un momento quasi scoppiare, e di lei uscire il marino Miseno, su la bufola a seder posto, il quale da sei ricchissimi e molto maestrevolmente ornati tritoni si vide in un momento essere perseguitato e punto: veggendosi per la decima ed ultima, quasi con il medesimo artifizio, ma ben con diversa e molto maggior forma e colore, un'altra simil nugola venire, e quella in simil modo al debito luogo con fumo, e con fiamma, e con strepito orrendo scoppiando, si vide dentro a se avere l'infernal Plutone, sopra il solito carro tirato: dal quale con molto grazioso modo si vide spiccare in vece di bufola il grande e spaventevole Cerbero, e quello esser cacciato da quegli antichi e gloriosi eroi, che ne'campi Elisi si crede che facciano riposata dimora. Queste squadre tutte, poichè ebbero, di mano in mano che su la piazza comparsero, fatto di se debita e graziosa mostra, dopo un lungo romper di lance, e dopo un grande atteggiar di cavalli, e di mille altri sì fatti giuochi, con che le vaghe donne ed il riguardante popolo fu per buono spazio intrattenuto, condotti finalmente al luogo ove le bufole a mettersi in corso avevano, sonata la tromba, e sforzandosi ciascuna squadra che la sua bufola innanzi all'altre alla destinata meta arrivasse, prevalendo or questa ed or quella, giunte per alquanto spazio al luogo vicine, si vide in un momento tutta l'aria d'intorno empiersi di terrore e di spavento per i grandi e strepitosi fuochi, che o da questa parte or da quella in mille e strane guise le ferivano; talché bene spesso si vide avvenire, che chi più vicino era da principio stato ad acquistare il desiato premio, impaurendosi quello spaventoso e poco ubbidiente animale per lo strepito, e pe'fumi e pe'fuochi predetti, che, quanto più innanzi si andava, maggiori sempre e con vieppiù impeto le percuotevano; e perciò, in diversa parte e bene spesso al tutto in fuga rivolgendosi, si vide, dico, che molte volte i primi eran fra gli ultimi costretti a ritornare, partorendo il viluppo degli uomini e delle bufole e de'cavalli, ed i lampi e gli strepiti ed i fracassi, strano e nuovo ed incomparabile diletto e piacere, con che e con il quale spettacolo fu finalmente posto al lietissimo e festevolissimo carnevale splendido, benchè per avventura a molti noioso, fine.

Ne'primi e santi giorni poi della seguente quaresima pensando di soddisfare alla religiosissima sposa, con non soddisfazione certo grandissima di tutto il popolo, che essendone stato per molt'anni privo, ed essendosi parte di quei sottilissimi instrumenti smarriti, temeva che mai più riassumere non si dovessero, fu fatta la tanto famosa e tanto ne'vecchi tempi celebrata festa di S. Felice (8), così detta dalla chiesa ove prima ordinar si soleva; ma questa volta, oltre a quella che i propri eccellentissimi signori aver ne volsero, con cura e spesa di quattro principali e molto ingegnosi gentiluomini della città in quella di Santo Spirito, come luogo più capace e più bello, rappresentata con ordine ed apparato grandissimi, e con tutti i vecchi instrumenti e con non pochi di nuovo aggiunti, in cui oltre a molti profeti e sibille, che, con quel semplice ed antico modo cantando, predicevano l'avvenimento di nostro Signor Iesu Cristo; notabile, anzi, pure per essere in quei rozzi secoli ordinato, meraviglioso e stupendo ed incomparabile fu il paradiso, che in un momento aprendosi, pieno di tutte le gerarchie degli angeli e de'santi e delle sante, e co'varj moti le diverse sue sfere accennando, si vide quasi in terra mandare il divino Gabriello pieno d'infiniti splendori, in mezzo ad otto altri angeletti, ad annunziare la Vergine gloriosa, che tutta umile e devota sembrava nella sua camera dimorarsi, calandosi tutti e risalendo poi, con singolar meraviglia di ciascuno, dalla più alta parte della cupola di quella chiesa, ove il prescritto paradiso era figurato, sino al palco della camera della Vergine, che non però molto spazio sopra il terreno si alzava, con tanta sicurtà, e con sì belli e sì facili e sì ingegnosi modi, che appena parse che umano ingegno potesse tant'oltre trapassare: con la quale le feste tutte dagli eccellentissimi signori per le realissime nozze apparecchiate ebbero, non pure splendido e famoso, ma come bene ed a veri e cristiani principi si conveniva, religioso e devoto compimento.

Sarebbonci da dire ancora molte cose d'un nobilissimo spettacolo rappresentato dal liberalissimo signor Paolo Giordano Orsino, duca di Bracciano, in un grande e molto eroico teatro tutto nell'aria sospeso, da lui con real animo e con spesa incredibile in questi giorni di legnami fabbricato, ove con ricchissime invenzioni dei cavalieri mantenitori, de'quali egli fu uno, e degli avventurieri si combattè con diverse armi una sbarra, e si fece con singolar diletto de'riguardanti, con ammaestratissimi cavalli, quel grazioso ballo chiamato la Battaglia. Ma perchè questo, impedito dalle importune piogge, fu per molti giorni prolungato, e perchè ricercherebbe, volendo a pieno trattarne, quasi un'opera intera, essendo oggimai stanco, senza più dirne, credo che perdonato mi fia se anch'io farò ormai a questa mia, non so se noiosa fatica, fine. (9)

ANNOTAZIONI

(1) In questo periodo è errore o mancanza. *(Bottari)*

(2) Nelle Vite degli Artefici *(Id)*.

(3) Dee leggersi « Dalle romane Terme antoniane » cioè dalle Terme d'Antonino Caracalla *(Id)*.

(4) Per dire il vero: nè maraviglioso, nè stupendo; specialmente restando esposto in quella piazza ove tante opere si veggono assai più meritevoli di cotali appellazioni.

(5) Del Buonarroti.

(6) Del Bandinelli.

(7) Cioè del Vasari stesso. *(Bottari)*

(8) Di questa festa, e di tutti gl'ingegni e macchine ad essa relative ha parlato il Vasari nella Vita del Brunellesco a pag. 266.

(9) Questo magnifico apparato or descritto dal Vasari fu immaginato da Mons. Vincenzio Borghini Spedalingo degli Innocenti e Luogotenente del Principe nell'Accademia del Disegno. Se ne legge il progetto in una lettera del medesimo Borghini al Duca Cosimo scritta da Poppiano il dì 9. Settemb. 1565. ed inserita nel tomo primo delle lettere pittoriche tanto dell'Edizione di Roma del 1757. quanto di quella milanese del 1822.

RAGIONAMENTI

DI

GIORGIO VASARI

PITTORE ED ARCHITETTO ARETINO

SOPRA LE INVENZIONI DA LUI DIPINTE IN FIRENZE NEL PALAZZO DI LORO ALTEZZE SERENISSIME

CON LO ILLUSTRISSIMO ED ECCELLENTISSIMO

DON FRANCESCO MEDICI

ALLORA PRINCIPE DI FIRENZE

INSIEME CON LA INVENZIONE DELLA PITTURA

DA LUI COMINCIATA NELLA CUPOLA

I *Ragionamenti che seguono sono opera postuma di Giorgio Vasari, stata pub-
blicata la prima volta coi torchi di Filippo Giunti nel 1588 per cura del Cav.
Giorgio Vasari nipote dello scrittore. Nel 1762 furono ristampati in Arezzo con
annotazioni; e senza di esse da Stefano Audin nell' edizion fiorentina di tutte
le opere Vasariane, del 1822—23; e nella successiva dell' Antonelli fatta a Ve-
nezia dal 1828, al 1830. Ma la parte terza dei medesimi, la quale comprende
la descrizione delle Pitture del gran salone di Palazzo Vecchio, era stata ripro-
dotta separatamente da Giuseppe Molini nel 1819, in occasione di una festa ivi
data all' Imperator d'Austria Francesco I. Questi stessi Ragionamenti compar-
vero anche nel 1619, col titolo: Trattato della Pittura nel quale si comprende la
Pratica di essa, diviso in tre giornate, e col nome di Giorgio Vasari; ma ciò fu
per una impostura libraria degli eredi di Filippo Giunti, i quali ripubblicarono
come opera diversa alcuni esemplari della sopra citata edizione del 1588, cam-
biandovi il frontespizio, e togliendovi la lettera dedicatoria al Card. Ferdinando
de' Medici.*

AL SERENISSIMO

FERDINANDO MEDICI

CARDINALE

E GRANDUCA DI TOSCANA

Le innumerabili azioni, piene di generosa virtù, di tanti eroi dalla casa vostra, Serenissimo Granduca, prodotti al mondo, sì come hanno agli scrittori di vergare molte carte nobilissima occasione recata, così hanno somministrata ragguardevole materia a' pittori di colorire molte tavole, ed adornarne molte pareti; fra' quali Giorgio Vasari, mio zio, inanimato dal patrocinio della felice memoria del serenissimo vostro padre, numero quasi infinito nel regal palazzo di Vostra Altezza ne rappresentò; ed a fine che non solo a quelle persone, che a loro si trasferivano, fussero esposte, ma per comunicarle a tutto il mondo principiò il presente disteso, contenente la storia di esse, ed il singolare valore degli autori loro, divisandolo in tre giornate, come che tre siano i luoghi principali nel vostro palazzo stati in particolare adornati dalla sua mano; e se morte non l'avesse astretto lasciare imperfetta quest'opera d'inchiostro, insieme con molte altre di colori l'arebbe mandata in luce. Ora, perchè questo suo onesto pensiero chiaramente mostra la devozione che portava alla serenissima vostra casa, ho deliberato, ponendoci l'ultima mano nel miglior modo ho potuto, eseguire il suo proponimento, con la diligenza parimente di M. Filippo Giunti, il quale ci si è affaticato per l'incredibile desiderio ch'egli ha di far cosa che possa esser gradita da Vostra Altezza, siccome verso la sua serenissima casa sempre hanno fatto i suoi maggiori. E tanto più in questo tem-

po che Vostra Altezza con reale magnificenza nuovamen-
te accresce il suo bel palazzo; e così come ora veggia-
mo dipinte le onorate imprese degli avoli vostri, e le vit-
torie e le corone del serenissimo vostro padre, così in que-
sta nuova giunta vedremo la liberalità di Vostra Altezza
verso i suoi cittadini, e la carità verso tutti, ritratte,
e scompartite fra' più eccelsi e gloriosi suoi fatti, degni
d'eterna memoria. Essendomi tuttavia cara questa occa-
sione di darmi a conoscere a Vostra Altezza col dirizzarli
la presente opera, la qual cosa dovevo io fare sì per a-
more del suggetto che appartiene a Lei, sì ancora per
cagione di me, che sono obbligato a dedicarli tutto il cor-
so della mia vita, la quale dall'esempio di Giorgio mio zio,
e di Pietro mio padre, deve naturalmente essere institui-
ta a servirla; e se per altra maniera non potrò ciò fare,
almeno l'assicuro che nessun desiderio sarà ne' miei pen-
sieri più caldo in alcun tempo, e più vivo, che quello
di potere con verace prova mostrarmi a Vostra Altezza
servo grato dell'affezione e protezione tenuta verso di
tutti noi, e de' benefizi così grandi e frequenti ricevuti suc-
cessivamente dalla sua serenissima casa; de' quali, poi
che da me non si può altrimenti, pregherò nostro Si-
gnore Dio, che per l'immensa sua liberalità pigli sopra
di sè questo gran debito, ed in mia vece gli renda no-
bilissimo ed altissimo merito, prosperandola, e multipli-
cando le sue felicità ogni dì maggiormente, conservan-
dola in vita sì, che avanzi tutte le più bastate vite. Con
che, baciandoli la veste, gli fo umilmente reverenza.

Di Firenze li 15 di Agosto 1588.

Di Vostra Altezza Serenissima

<div align="right">

Umilissimo e Devotissimo Servo
Il Cavaliere Giorgio Vasari.

</div>

RAGIONAMENTI

DI GIORGIO VASARI

PITTORE ED ARCHITETTO ARETINO

GIORNATA PRIMA. RAGIONAMENTO PRIMO

PRINCIPE E GIORGIO

P. Che si fa oggi Giorgio? Voi non disegnate per la muraglia, e non dipignete le storie. Questo caldo vi debbe dar fastidio, come fa ancora a me, che non dormendo il giorno mi sono partito delle stanze di là per lo caldo, e sono venuto in queste vostre, che voi avete dipinto, a vedere se ci è più fresco che in quelle di là.

G. Sia Vostra Eccellenza il ben venuto. Voi siete molto solo?

P. Io son solo perchè mandai, poco è, a vedere quel che facevate, senza dirvi niente; che mi fu detto che voi passeggiavate sfibbiato per questa sala, e che sonavate a mattana, senza far niente.

G. Vi fu detto il vero, Signor mio; a me non basta l'animo lavorare per questo caldo; e non si può fare sempre, sapendo quella che ogni cosa terrena, quale ha moto, spesso si stanca; ed in quest'opera ora non è maraviglia se facciamo adagio, perchè siamo presso alla fine, e ci andiamo intrattenendo.

P. Voi fate bene, che in vero avete fatto in breve tempo volare questo lavoro, e quando mi ricordo di quelle stanzaccie torte di sotto e di sopra che ci erano, e che vi sete sì bene accomodato di questi muri vecchi, io mi stupisco. Ma quando volete voi attenermi la promessa di dirmi tutte queste invenzioni di queste storie che avete fatto in queste stanze di sopra e di sotto? che se bene qualche volta ho sentito ragionare un pezzo del fine d'una, e del cominciamento d'un'altra, arei caro un dì da voi, che l'avete fatte, sentire per ordine questa testatura; che, secondo che io ho sentito ragionare al duca mio signore, egli è uno stravagante componimento; e capricciosa e grande invenzione è in tutto questo lavoro.

G. La invenzione è grande e copiosa, ed ogni volta che Vostra Eccellenza mi dirà ch'io lo faccia, un cenno mi sarà comandamento.

P. Io non so miglior tempo che ora, poichè a ciò veggio disposto ognun di noi, e ve ne prego, e, se non basta, per amorevolezza vel comando.

G. Eccomi a quella; dove vogliamo noi cominciare? a me parrebbe da poi che noi siamo in questa sala, la quale fu prima di tutte le stanze a farsi, noi incominciassimo di qui.

P. Io mi lascerò guidare da voi, perchè voi la sapete meglio di me; or dite sù.

G. Dirò a Vostra Eccellenza, poi che per amorevolezza mel comanda, e che vuole che il principio di questo nostro ragionamento sia la sala dove siamo. Quando io venni qui al servizio del duca Cosimo suo padre, e mio signore, trovai questa muraglia vecchia; dove, secondo io intesi, furono, già trecent'anni sono, le case d'alcuni gentil' uomini di questa città, quali in ispazio di diversi tempi per più cagioni furono incorporate dal comun di Firenze, per fare che tutto questo palazzo fusse isolato dalle strade e dalla piazza, come quella vede al presente. E perchè, come altre volte abbiamo ragionato, quelli, che in quel tempo erano tenuti grandi, non ebbono modo di edificare, se non a uso di torre e di fortezze, il qual modo, o fusse per l'inondazione de'Barbari in Italia, de'quali, rimanendocene poi i semi, s'è visto che ancora che il tempo sia stato lungo, con la purgazione dell'aria, non si sono mai appiccati insieme, con l'animo e con l'amore, con li terrazzani di questi paesi; dove ne nacque che in Toscana furono sempre mutazioni e parzialità, o forse per altro, che per nol conoscere lo lascio. Basta, che si vede, che ogn'uno per sua sicurtà si andava con le fabbriche fortificando nelle proprie case, il qual modo di murare non solo si riconosce oggi in Firenze, ma in tutte le città di Toscana, ed a Ravenna, in Lombardia, ed in molti altri luoghi d'Italia, de' quali per ora non occorre che noi ne ragioniamo.

P. Anzi sì; ed avvertite, Giorgio, che, poichè mi avete tocco questo tasto, io non ho minor voglia di sapere l'ordine del murar vecchio di quei tempi dopo la rovina dell'imperio Romano, ch'io abbia ricercato di sapere il modo de'veri antichi innanzi a Cristo,

che più volte n'ho avuto notizia. Ditemi un poco, queste torri piene di buche e di mensole con quelle porte lunghe in mezzo, ed il murar grosso nelle torri, che e'feciono andando tanto in alto con esse, a che serviva loro?

G. Signor mio, io non vi saprei dir tanto, ma io conosco bene una gran sicurtà di difesa in questi edifizj, perchè allora le buche erano piene di legnami grossi, che erano trave di quercie e castagni, le quali, sostenute da certi sorgozzoni di legnami fitti nelle medesime buche, facevano puntello per reggerle, come è rimasto quel modo ancora nelli sporti che noi veggiamo al presente in Firenze, quali, circondando intorno a dette travi per ispazio di braccia quattro, facevano palchi di legnami, di che era copiosissimo il paese, alcuni balconi, o terrazzi, o ballatoi che li vogliam chiamare, da' quali eglino giudicavano poter difendere l'entrate principali delle torri, e combattendo con sassi per l'altezza di quelle facevano canditoie fuori e dentro nelle volte, che col fuoco non potevano essere arse; i quali luoghi, per virtù di queste difese, si difendevano ogni dì dalle scorrerie de' popoli della città, e dall'altezza di quelle vedevano di fuori chi veniva a offenderli, e sapevano tutto quello si faceva nella città per contrassegni, che da quelle altezze mostravano con fuochi, ed altri cenni. Ma ancora che fusse il murar barbaro, e disforme dal primo ordine antico, riservaron sempre la quadratura delle pietre, il murarle con diligenza, e le crociere delle volte con l'antichità de' Romani; e se bene egli ebbono i garbi delle porte con quei quarti acuti bislunghi, e certe mensolacce goffe, cercarono fare con più brevità le muraglie loro che e'potevano; laonde in ispazio di tempo, consumata l'età rozza, e ringentilita dall'arte e dal tempo, fu poi da nuovi maestri per la quiete, qual dava più tempo e studio loro, trovato il far le case con l'ordine toscano, con le bozze grosse e piane, e di mano in mano ampliando con più ornamenti quell'opere, che s'è ridotto a questa perfezione moderna.

P. Tutto mi piace, e si vede essere per queste vestigie, a quel che dite, verisimile assai. Or torniamo all'origine di queste stanze, di che si ha a ragionare; ditemi, molto non avete consigliato il duca mio signore a gittare in terra tutte queste muraglie vecchie, e con nuova pianta levare dai fondamenti una aggiunta grande a questo palazzo di fabbrica moderna, riquadrando le cantonate di fuori, e le stanze di dentro, e con vari e ricchi ornamenti aver mostro e la grandezza di Sua Eccellenza e la virtù vostra insieme con la magnificenza di questa città, la quale per li tempi passati si è visto in ogni luogo, per

li artefici suoi nelle fabbriche private e pubbliche, il vero esempio della bellezza e della perfezione, confessando tutto il mondo, come sapete, dopo i veri antichi, d'avere imparato il modo del murare, e la diligenza dagl' ingegni toscani?

G. V. E. dice la verità, ma so bene che quella sa che il duca avrebbe saputo, e potuto farlo felicissimamente, se non l'avesse rimosso il rispetto di non volere alterare i fondamenti e le mura maternali di questo luogo, per avere elleno, con questa forma vecchia, dato origine al suo governo nuovo. Anzi sì come, subito che egli fu creato duca di questa repubblica, conservò le leggi vecchie, e, sopra quelle, altre ne fondò risguardanti il ben essere de' suoi cittadini, così per lo medesimo rispetto queste mura vecchie sconsertate e scomposte volle ridurre con ordine e misura, ponendovi, come vedete, questi vaghi ornamenti, per far conoscere anche nelle cose difficili, ed imperfette, che ha saputo usare la facilità e la perfezione ed il buono uso dell'architettura, così come anche ha fatto nel modo del governo della città e del dominio; e merita Signor Principe mio, più lode chi trova un corpo d'una fabbrica disunito, e da molte volontà fatto a caso, e per uso di più famiglie, ed alto di piani e bassi, e con buona salita di scale piene per a cavallo ed a piè, e lo riduca, senza rovinare molto, e unito e capace alla comodità d'un principe, capo d'una repubblica, facendo un vecchio diventar giovane, ed un morto vivo, che sono i miracoli che fanno conoscere alle genti che cosa sia dall'impossibile al possibile, e dal falso al vero; perchè ogni ingegno mediocre arebbe saputo di nuovo fare qualcosa, e saria stato bene, ma il racconciar le cose guaste, senza rovina, in questo consiste maggiore ingegno. Ed in oltre pareva sconvenevole dipignere le onorate azioni di questa repubblica sopra mura nuove, e pietre che non fossero state testimonie del valore de' Fiorentini, come furono queste vecchie, le quali, poi che sono state ferme per il passato alle fatiche ed a' travagli, debbono per la costanza loro essere ornate ed indorate, poichè, da che furon murate l'anno 1298. per fino a questo dì, con molti travagli, ed aver mutato governi varj, abitator nuovi, moneta, leggi, e costumi, come disse il nostro Poeta, hanno pur fatto onoratamente sempre guerra ai lor nimici, e fecer sue suddite le castella e le città circonvicine; e, se bene la fazione populare, ed i nobili hanno spesse volte combattuto fra loro, non si son però mai lasciate vincer da altri; e conoscendo queste pietre fatali nel gran Cosimo vecchio il giudizio, la bontà, e l'amore

che egli portò a loro, ed alla sua patria, sempre li furono devote, sperando un giorno che chi doveva nel nome agguagliarlo, e nella virtù sopravanzarlo, ancor dovesse rinnovarle e rimbellirle, e con lo splendore degli ornamenti tanto innalzarle, che questo palagio dovesse poi aver fama del più raro, e del più comodo e singulare, che alcun altro fusse stato fabbricato dalla grandezza di qual si voglia repubblica, o principe, che sia stato giammai. Nel quale molte statue e cose rare, che furon levate di casa de' Medici quando patirono esilj e altre disavventure, furono portate, felicissimo augurio del possesso che doveva prenderne sua Eccellenza illustrissima, acciò potesse nel colmo della sua grandezza essere albergo e ricetto di molti principi illustri, e del più singulare duca che ci abitasse o ci venisse mai; e contra la natura sua, che soleva esser volubile per li governi passati, ora è diventato saldo, nè è più variabile, parendoli, per chi ci abita al presente, aver trovato il riposo e la quiete; ed è statoli sì propizio il cielo in venti anni che sua Eccellenza ci abita, che ha voluto che ci nascano i principi, e che si onorino di titoli, e che in questo tempo le vittorie di Siena e di altri luoghi si acquistino, e le tante grandezze dello illustrissimo don Giovanni nel suo cardinalato, ed i parentadi, e le nozze si facciano del duca di Ferrara, e duca di Bracciano, e si consumino in esso i matrimonj, e poi essere albergo già due volte e di due cardinali alloggiatici, che poi per suo fatal auspicio son diventati pontefici sommi, e molte altre ed infinite cose successe per lui, che le passo con brevità. Dove, mosso sua Eccellenza da sì potenti cagioni, non ha mai voluto che nessuno architetto dia disegni, che abbiano a torgli la forma vecchia, ma si è bene contentato (come dissi prima) che sopra questi sassi, onorati da tante vettorie vecchie e nuove, vi si faccia ogni sorte d' ornamento di pietre, di marmi, di stucchi, d' intagli, di legnami dorati, e di pitture, e sculture, e pavimenti nobili, e si conducano acque, e facciansi fontane con più eccellenza che si può in questa età, per riconoscere la fede di questo luogo, e che sopra queste ossa con nuovo ordine si vadano accomodando in più luoghi appartamenti, e molte abitazioni varie, utili e magnifiche, e riducansi le membra sparte di queste stanze vecchie in un corpo insieme, per dare poi nome, con le storie dipinte nelli appartamenti delle camere e sale, a gli Dei celesti nelle stanze di sopra, ed a gli uomini illustri di casa Medici in quelle di sotto, accompagnandole con quella copia di tanti ritratti di signori, e di cittadini segnalati, e padri di questa repub-

blica, con fare l' effigie al naturale di molti uomini virtuosi di que' tempi, come vedrete nelle storie che io ho dipinto; e così come egli, che è capo di questa repubblica ed ha conservato ai suoi cittadini le leggi, e la iustizia, e tutte le ha ampliate ed accresciute, e con tanta gloria magnificate, il medesimo vuol che segua di queste muraglie, le quali per esservi tante discordanze e bruttezza di stanzaccie vecchie ed in loro disunite, che mostrano la disunione dei governi passati, vuole adesso in bella e vaga maniera ricorreggere, per fare di loro come ha fatto in questo governo di tanti voleri un solo, che è appunto il suo; e questo è quanto gli è occorso per non rovinar quello che è fatto, ed avere a fare nuova fabbrica; perchè molti principi sono stati che di nuovo hanno fatto fabbriche onoratissime e mirabili, e non è maraviglia; ma egli è ben virtù miracolosa un corpo storpiato e guasto ridurlo con le membra sane e dritte, come un giorno io mostrerò a Vostra Eccellenza un modello grande di legname di tutto questo palagio ridotto senza guastare quel che è fatto, ed a una bellissima perfezione.

P. Mi piace assai il discorso, che ci avete fatto sopra, ed in vero conosco che a ragione, perchè le antichità delle cose passate rendono più onore, grandezza ed ammirazione alle memorie, che non fanno le cose moderne; or ripigliate il nostro ragionamento primo.

G. Dico, che venendo il duca nostro a abitare in questo palagio l'anno 1537, e crescendo la famiglia e la corte a sua Eccellenza, e trovandosi di stanze stretto, per compassione di se medesimo deliberò di fare questa aggiunta di sale e stanze nuove, e con queste camere, ed altre comodità in su questi fondamenti e mura vecchie, fatte a caso da que'primi cittadini, che non a pompa, ma solo per comodo loro le fabbricarono, non guardando più a essere fuora di squadra, e con cattiva architettura; e, se bene erano bieche per quelle torri antiche, non curarono, pur che si accomodassono, se elle eran basse di piani, avere a salire e scendere in più luoghi bassi che alti; ed anche, per essere di più famiglie, feciono secondo il loro bisogno quali piccole, e quali grandi; dove poi nel mio arrivo, avuto la cura di tutta questa fabbrica, cominciai con l'ordine e consiglio del duca nostro a pensare, che se questa parte si fusse potuta correggere e ridurre con proporzione, abbassando ed alzando i palchi vecchi di queste stanze perchè a uno piano e' venissono alla medesima altezza de'palchi del palagio vecchio, e che si unissono con queste stanze nuove, le quali disegnava di farle proporzionate e ornate, elle dovessono esser ca-

gione per questo principio, e dar regola per poter ridurre anco col tempo le stanze del palagio vecchio di là alla medesima maniera e bellezza moderna, come queste che abbiamo fatte ora in tutta quest'opera, senza avere a rovinare molto le cose fatte, come Vostra Eccellenza un dì, volendo vederne di mia mano un disegno, conoscerà; del quale, se Dio concede la vita lunga al duca Cosimo ed a me, ho speranza che, se non peggioriamo dall'ordine preso, in pochi anni se ne vedrà il fine; se nò, ne lasceremo la cura a Vostra Eccellenza, il quale, sendo giovane e di grand'animo, lo potrà finir del tutto.

P. Io mi rendo certo, Giorgio mio, che se voi fate come avete fatto in questi tre anni, che abbiamo avuto la guerra addosso, che avete fatto tanto, a me non toccherà altro che ringraziare Dio ed il duca mio signore di questa comodità, e lodar voi, che lascerete per onor di casa nostra a' posteri questa memoria.

G. Signore, io vi ringrazio di queste lode, che in me non è tanta virtù; ma torniamo al primo ragionamento: dico che trovai, come sapete, il tetto posto non solo a questa sala dove noi siamo a ragionare, ma a tutte queste stanze, ed avendolo chi lo fece messo troppo basso, e volendo alzare Sua Eccellenza il palco senza muovere il tetto, feci fra questo ricignimento di travi e di cornici questi sfondati che s'alzano in alto, dove due e dove tre braccia, fino al piano del tetto, e gli spartii di maniera, che in questo quadro grande di mezzo potesse venire una storia che il vivo, accompagnandolo con due quadri minori, che venivano più bassi, e lo mettevano in mezzo; e, perchè lo spartimento venisse eguale, si fecero poi questi due altri quadri grandi, che, dalle bande, ciascuno da due ottangoli è messo in mezzo, che questi rilegati con cornici vengono come vedete nelle quadrature de' quattro cantoni del palco. Così questo mio disegno lo spartii in questa forma, perchè voleva trattare de' quattro elementi, in quella maniera però che è lecito al pennello trattare le cose della filosofia favoleggiando, atteso che la poesia e la pittura usano, come sorelle, i medesimi termini; e se in questa sala, ed in altre vo dichiarando queste mie invenzioni sotto nome di favolosi Dei, siami lecito in questo imitar gli antichi, i quali sotto questi nomi nascondevano allegoricamente i concetti della filosofia. Or volendo, come ho detto, qui trattare delli elementi, i quali, con le proprietà loro avevano a dare a questa sala, per le storie che ci ho dipinte, il nome, chiamandosi LA SALA DELLI ELEMENTI, così in questo palco, o cielo, mi parve di dipignervi le storie dello elemento dell'Aria.

P. Fermate; molto non ci avete fatto quel del Fuoco, il quale, come sapete, arebbe a esser più alto?

G. Perchè come pittore mi accomoda per questi sfondati, e strafori d'aria dipinti in questo palco, dove in parte mostrano volare queste figure, ed in quest'altri maggiori mi tornavano ben composte e con più disegno le storie del padre Cielo, come più alto Dio; ed ancora per lassare la invenzione del fuoco materiale, che noi veggiamo ed adoperiamo quaggiù, in questa facciata, dove Vostra Eccellenza vede il cammino; che del fuoco della sfera celeste, non sapend'io come si sia fatto, lasserò questa cura a miglior maestro di me, che lo dipinga.

P. Comincio già a scorrere parte della materia; ma, per vostra fè, ditemi un poco che cosa è questa, che è in questo quadro grande di mezzo, dove io veggo tante femmine ignude e vestite?

G. Questa è la castrazione del Cielo fatta da Saturno. Dicono questi antichi poeti (se ben noi favellando di creazione tutto attribuiamo a Dio) che avanti alla creazione del mondo, mentre era il caos, deliberandosi di creare il mondo, sparse i semi di tutte le cose da generarsi, e poi che gli elementi furono tutti ripieni di detti semi, il mondo si generò, ed ebbe sua perfezione. Ordinato il Cielo e gli elementi, dal girar del Cielo si misura, il qual Saturno castrò il Cielo, e gli tagliò i genitali.

P. Benissimo, seguitate.

G. Quel vecchione adunque, ignudo a giacere con quello aspetto sereno sì canuto, è figurato per il Cielo; quell'altro vecchio ritto, che volta le spalle e con la falce gira, è Saturno, il quale taglia con essa i genitali al padre Cielo per gettarli in mare.

P. Fermate un poco, che vuole significar questo tagliarli i genitali, e gittarli nel mare?

G. Significa che, tagliando il calore con forma, e cascando nella umidità del mare come materia, fu cagione della generazione delle cose terrene, caduche, e corruttibili, e mortali, generando Venere di spuma marina.

P. Passiamo pure innanzi; questo coro di figure, che circondano questo Cielo, e questo Saturno, disfiniteci di grazia che cosa sono?

G. Queste sono le dieci potenze, o gli attributi che alcuni danno alla prima intelligenza, che realmente concorsono alla creazione dell'universo.

P. Mi piace; ma non hanno nomi? veggo pur loro intorno ed in mano cose che debbono avere significato.

G. Hanno significato, signore, ed hanno nomi, e più nomi ha una cosa sola, e chi l'ha descritta in un modo, e chi l'ha dipinta in

un altro, e chi più e chi meno oscuro; ma io ho cerco farle per essere inteso più facile, riservando la dottrina loro.

P. Incominciamo un poco, quella cinta, o corona, ch'è nel più elevato luogo, che cosa è?

G. L'Eccellenza Vostra l'ha chiamata per nome; quella è quella corona, che alcuni filosofi mettono per la prima delle potenze, attribuita a questo Dio, che è quel fonte senza fondo, abbondantissimo in tutti i secoli; però l'ho fatta grande ed abbondante, e ricca di pietre e di perle.

P. Sta benissimo. Quello scultore, che fa quelle statue, e quelle città, paesi, e cose simili, che cosa è?

G. È figurato per la possibilità di creare tutte le cose; perchè questo segue con sapienza e provvidenza, la medesima ho messo in aria volando, che significa la provvidenza d'esso Dio nell'infondere lo spirito a tutte le cose create, e però soffia in quelle statue, che Vostra Eccellenza vede, e quelle del color della terra pigliano quello di carne, che rizzandosi mostrano da esso aver la vita.

P. Seguitate.

G. La Clemenza, che è la quarta, è attribuita alla detta prima Intelligenza, la quale apparisce maggiore, quanto più si estende in unir tutte le cose create, e però l'ho figurata ignuda, e più bella che ho possuto, spremendo a se stessa le poppe, e schizzando latte per nutrimento di tutte le cose animate.

P. Oh quanto mi piace questa storia! dite su.

G. Persuadendomi che la quinta sia la Grazia, la quale è infusa in tutte le cose, però ho fatto quella donna, che ha quel vaso grande, che lo rovescia in giù, pieno di gioie, danari, vasi d'oro e d'argento, collane, e grandezze temporali, come corone da imperadori e re, da principi, da duchi, potestà, di capitani, generali, e scettri, e altre dignità.

P. Ditemi, mi par vedere il tosone dell'imperatore; e quei fiori che significano?

G. Per le virtù, le quali sempre odorarono, e sempre parson belle. Il tosone di Carlo Quinto, questo s'è fatto, perchè, oltre a tante dignità, che da questa grazia di Dio son venute in casa Medici, che l'hanno illustrata, per li generalati delli eserciti, per le corone ducali, per cappelli di cardinali, e per le corone reali, ed i regni pontificali, mostra che anche il duca nostro Maestà l'ha ornato meritamente di questo segno, per la sua fedeltà d'animo e di forze grandi. Vede Vostra Eccellenza quella femmina, che si leva dalla faccia quel velo, e che è ornata più di tutte, ed ha intorno al capo tanti razzi solari?

P. Veggo.

G. Quella è l'ornamento del Cielo.

P. E quella femmina, che vola in aria mezzo ignuda, che ha in mano quelle corone di lauro e quelle palme, per chi l'avete fatta?

G. Per la settima potenza, che è il Trionfo; che arei potuto far carri trionfali, ma il poco spazio non me l'ha concesso, e però ho fatto questa figura sola. Seguita l'ottava, che è la Confessione della lode, che sono quelle figure ginocchioni che alzano le mani verso la corona, e mostrano con fede confessare reverentemente la lode sua.

P. Certamente che questo è uno intessuto molto bello, e molto bene immaginato.

G. Quella pietra lunga, su la quale posano tutte le figure già dette, è finta per il Firmamento, che più apertamente non l'arei saputa figurare, che è la nona potenza del cielo.

P. Sta bene; ma ditemi un poco che significa quello appamondo così grande nel mezzo della storia, con le sfere del cielo, e col zodiaco con i dodici segni in mezzo, posato anch'egli in su la pietra, o firmamento ch'io ve l'abbia sentito chiamare, e che ha sopra quello scettro?

G. Quello è fatto per il Regno, che è la decima e ultima potenza, e lo scettro è del comandare a tutti i viventi, e questo è quanto alla storia del quadro di mezzo.

P. Questa invenzione mi piace certamente; ma ditemi, io veggo dentro a quella sfera grande la palla, che è messa per la Terra, e Saturno, che con quella mano, che abbassa e che tiene la falce, tocca nel zodiaco il segno del capricorno, che significa?

G. Quello, come sa Vostra Eccellenza, è un corpo cosmo, che così è nominato dalli astrologi il mondo, che è dritto il nome del duca nostro signore, che è fatto patrone di questo stato; e Saturno, suo pianeta, tocca il capricorno ascendente suo, e mediante i loro aspetti fanno luce benigna alla palla della terra, e particolarmente alla Toscana, e, come capo della Toscana, a Firenze, oggi per Sua Eccellenza con tanta iustizia e governo retta.

P. Voi mi fate oggi, Giorgio, udir cose, che non pensai mai che sotto questi colori, e con queste figure fussono questi significati; e mi è acceso il desiderio di saperne di tutto il fine; or seguitate adunque.

G. Dico, che da quello scultore che fa le statue, che dissi essere la provvidenza, e l'altro in aria, che spira loro il fiato, per la sapienza, fabbricando generalmente per tutti gli uomini, io ho voluto significare, che elle fanno particolarmente per li principi grandi, i quali, come sostituiti di Dio, sono al governo di tutte queste parti del mondo, ed a ciò concorrono tutte le grazie celesti e terre-

sti, a cagione che con quelle possono esaltare e premiare le virtù, ed ai vizj degli uomini tristi dar le punizioni: e perchè, veggendo il duca nostro sì mirabili effetti, possa (interpetrandole come cristiano) da Dio riconoscere ogni cosa, quando guarda queste figure.

P. Sta bene.

G. Seguitano poi gli occhi del Cielo, che sono questi due quadri grandi, l'uno è il carro del Sole, l'altro quel della Luna.

P. Sta bene, ma io non intendo in questo del Sole, oltre ai quattro cavalli alati, quello che significano quelle tre femmine, che gli vanno innanzi, alate d'ale di farfalle.

G. Queste sono le Ore, le quali son quelle che la mattina mettono le briglie ai cavalli, e li fanno la strada innanzi, e si fanno loro quell'ali per la leggerezza, non avendo noi cosa quà, che fugga più dinanzi a noi che l'ore.

P. Piacemi, ma dite, l'ore non son dodici il giorno, ed altrettante la notte? molto ne avete fatte così tre?

G. Perchè una parte sono innanzi, e l'altre gli vengon dietro, che questa licenza l'usano i pittori, quando non hanno più luogo.

P. Voi m'avete chiarito.

G. Signor mio, non vi paia strano, che, innanzi che partiamo di queste stanze, ve le mostrerò tutte in un altro luogo. Il carro d'oro pien di gioie mostra lo splendore solare, e Febo, che sferza i quattro cavalli.

P. Ditemi ora, in questo quadro della Luna molto ci avete fatto il carro d'argento?

G. L'ho fatto perchè il corpo della luna è bianchissimo, e li poeti lo figurano così, e questo è tirato da due cavalli, l'uno di color bianco per il giorno, e l'altro per la notte, camminando la luna e di giorno e di notte; e quell'aria, carica di freddo, mostra che dove la passa fa la rugiada, e però ho dipinto quella femmina che le va innanzi, che è la Rugiada partorita dalla Luna, e se li fa tener il corpo della luna in mano, mostrando quella parte di grandezza, in che era quando nacque Sua Eccellenza, e con l'altra tiene il freno de'suoi cavalli, guidandoli per il corso pari e leggieri; quel giovane bello, che dorme in terra, è Endimione, amante della Luna. .

P. Tutto mi contenta, ma mi pare pure aver visto tirare il carro della Luna da non so che animali.

G. Signore, egli si è usato più volte farlo tirare da due cani, per esser Proserpina stata chiamata Luna e moglie di Plutone; altri dalle femmine, per occulta e natural conformità, che hanno le donne nello scemare e crescere della luna. Ho poi fatto che il carro lo tirino i cavalli, perchè come pittore mi è venuto meglio a fare i cavalli, per accompa-

gnare quell'altro quadro dove è il carro del Sole.

P. Tutto mi contenta, ma passiamo a questi due quadri lunghi, che hanno le figure sì grandi: che cosa è questo maschio, che si svolge da quel lenzuolo, e che ha la palla del mondo vicina, e quell'oriuolo da polvere?

G. Signor mio, quello è il Giorno, che dal carro del Sole è fatto luminoso, e si sveglia, e sviluppa dal sonno della notte, la quale si vede quà in quest'altro quadro dirimpetto, che par che dorma con gran quiete, che di questa ha cura il carro della Luna.

P. Oh come risponde bene ogni cosa! Che maschere son quelle, e che lucerna? ci è fino al barbagianni, e pipistrelli oriuoli; certo voi non avete lassato indietro cosa notturna; e sono questo Giorno e questa Notte due belle figure.

G. Tutto ho caro satisfaccia a Vostra Eccellenza; vedete questi quattro ottangoli con queste quattro figure ne'cantoni del palco?

P. Veggo.

G. Queste l'ho fatte perchè il padre Cielo, come causa della provvidenza della prima intelligenza, stanti le cose ordinate con quelle potenze che gli sono intorno, fa che ne risultano, per gli effetti di noi mortali, quattro gran cose, e particolarmente nel duca nostro, che l'una è la Verità, per la cognizione della quale il principe intende, e vede, e conosce ogni sua chiarezza.

P. Ell'è forse questa, che è quà in iscorcio, che vola di cielo in terra ignuda e pura?

G. Ell'è dessa; e questa, che è quà in quest'altro ottangolo dirimpetto a lei, è la Iustizia, che reprime i tristi, e premia i buoni.

P. Sta bene, ma ditemi, perchè ha ella armato il capo, e non il petto, ed ha quello scudo di Medusa in braccio? e quello scettro egizio in mano che cosa è, che non ho visto mai figura tale?

G. Questa, Signor Principe, per quello che si vede, è che sempre Sua Eccellenza ha armato la testa con quell'elmo, che è d'oro e di ferro; il ferro arrugginisce e l'oro nò; il che denota esser necessario che il giusto giudice abbia il cervello non infetto, così il petto disarmato e nudo, cioè netto di passione ed animosità.

P. Mi piace; ditemi, quelle tre penne, che sono in sul cimiere, una bianca, una rossa e l'altra verde, che significato hanno?

G. Il significato loro è, che la bianca è posta per la Fede, la rossa per la Carità, e la verde per la Speranza, che deve nascere nella mente del giusto giudice, che furono imprese de'vostri vecchi di casa Medici, dove ell'è sempre fiorita, facendo le penne di quest'impresa dentro al diamante, che Lorenzo Vec-

chio le legò con quel breve scrivendovi dentro SEMPER, denotando che questa virtù piacque loro d'ogni tempo. Il diamante, che fu impresa di Cosimo, col falcone, l'ho sentito interpretare Dio amando, che chi fa giustizia ama Dio; e, per venire alla fine, ella tiene in braccio lo scudo di Medusa, perchè fa diventar sassi ed immobili tutti i rei che guardano in quello. Quello scettro, che l' Eccellenza Vostra diceva poco innanzi egizio, ha in fondo quell'animale, che pare un botolo, il quale è ippotamo, animale del Nilo, che ammazza il padre e la madre. Al sommo dello scettro è una palla rossa per l'arme di casa, e vi è sù la cicogna, animale pietosissimo, il quale rifà il nido al padre ed alla madre, e l'imbecca fino a che son morti, e questa è fatta per la Pietà; la Giustizia tiene e governa con questo scettro il mondo.

P. Oh questa è la bella invenzione di giustizia, piacevole, nuova, e varia! e mi pare che chi l'amministra sia tenuto a fare che non gli manchino tutte queste parti; ma ditemi, che figura è questa, che vola di cielo in terra, con quella vista terribile, portandoci quelle corone di mirto, di quercia, e di lauro, e con quel ramo d'oliva in mano?

G. È la Pace, che fa godere i premj dopo le vittorie acquistate, così col vincere altri, come nel vincere se stesso.

P. E quest'ultima qua col caduceo in mano di Mercurio, e con l'ale agli omeri, che cosa è?

G. Signore, questa è la virtù Mercuriale, la quale tutti i principi debbono conoscerla, intenderla ed amarla, e dilettarsene, e favorire tutte le arti, ed i belli ingegni, come fa il nostro duca, che ciò facendo, tutti i popoli che l'esercitano, fanno due effetti mirabili, l'uno che la poltroneria non ha luogo, ed il mondo diventa buono e ricco per tanti buoni effetti ed arti ingegnose, quante si vede, che certamente il duca nostro di mano e d'ingegno innalza ed onora, e di esse intende tanto, che posso con verità dire, e senza adulazione, se non fussi suo servitore, direi, che la minor virtù, ch'egli abbia, sia l'esser duca.

P. Tutto vi credo; ma ditemi un poco, queste ale, che ha in sulle spalle questa figura sì grande, perchè le fate voi?

G. Per quelle della Fama, aggiunte a essa Virtù, per portare il nome dove non possono andare i piedi umani. Sicchè, Signor mio, ho fatto questo componimento del padre Cielo, ed elemento dell'aria, con questi scorti delle figure al disotto in sù, parte per mostrar l'arte, e parte per ricordare a coloro, che alzano la testa in questo palco, la contemplazione del grande Dio; e questo è stato il mio pensiero, ed anche per arrecare al duca nostro in memoria l'obbligo che egli ha seco.

P. Voi l'avete ancor voi; e certamente ch'io non saprei dirmi quello ch'io ci avessi voluto; ma guardate la invenzione delle travi, che belle imprese ci avete fatte! queste teste di capricorno, tante che ci sono, le conosco, che sono imprese del duca mio padre, così quella testuggine con quella vela, e le due ancore insieme con quel motto, che dice DVABUS; ma io vi dico bene una cosa, che questi festoni di frutti, che circondano queste travi, e così quelli di fiori, mi piacciono maravigliosamente, nè ho mai veduto meglio, nè i più vivi e naturali; certo mi fanno venir voglia di spiccarli con mano, tanto son vivi.

G. Questi furon fatti da Doceno nostro dal Borgo, il quale per questa professione fu tanto eccellente, che merita, morto, che il mondo lo tenga vivo, come tiene in memoria chi lo conobbe, che troppo presto a quest'opera lo tolse la morte.

P. Dio gli perdoni, che certo n'è stato danno; or veniamo a questa facciata, dove è questa Venere con tante figure; non so s'io mi ho visto la più vaga storia, nè la meglio spartita di questa : che cosa è ella?

G. Dirollo a Vostra Eccellenza; dopo lo avere trattato dello elemento dell'Aria, viene ora questo dell'Acqua; e, per seguir la storia dico che, cascando i genitali del padre Cielo in mare, ne nasce, per il suffragamento della calidità loro, ed umidità del mare, quella Venere, la quale risiede su quella conca marina tenendo con ambo le mani quel velo, che gonfiato dal vento gli fa cerchio sopra la testa; attorno gli sta la Pompa del mare, con tutti questi Dei, e Dee marine, che la presentano : e quell'altra femmina, che surge su mare con quel carro di rose, e due cavalli, è l'Aurora.

P. Mi piace; ma ditemi, chi è quel vecchio che guida quelli due cavalli marini imbrigliati col carro, ed ha la barba umida, tutto ignudo, e tiene il tridente in mano, sì stupefatto?

G. Quello è Nettuno, Dio del Mare, il quale sta ammirato ed immoto a veder surgere dell'onde quella Dea tanto bella; l'altra dirimpetto a Nettuno, dico quella femmina ignuda ritta, che regge que' mostri marini col freno, guidata da loro, è la gran Teti ammiratissima del nascere di Venere, ed è coperta con quel lembo ceruleo perchè è madre del grand'Oceano. Quelli con le limbe marittime, che suonano, ed hanno il capo coperto d'erba, sono i tritoni; e quello, che gli presenta quella nicchia piena di perle e di coralli, è Proteo pastore del Mare, parte cavallo, e parte pesce. Glauco vedete che gli presenta un dalfino; così Palemone con gli occhi azzurri, Dio marino, gli presenta coralli ed un gambero.

P. Ditemi chi è quella che volta a noi le spalle, ed è a cavallo in su quello ippocampo con quella acconciatura di perle e di coralli, che presenta quella nicchia piena di cose marine?

G. È Galatea, ed il Pistro, vergine bellissima, gli è vicina, dal mezzo in giù mostro; e quella, che ella abbraccia, è Leucotea bianchissima ninfa; quelle che presentano porpore, e quelle chiocciole di madreperle, sono le Anfitritidi, e le Nereidi son quelle più lontane, che nuotando vengono a vedere tutti gli Dei e Dee marine presentare alla maggior Dea tutte le ricchezze del mare, e contemplare, nell' uscir fuori dell' onde, le bellezze di Venere.

P. Certamente credo che non si possa veder pittura più allegra e più vaga di questa nuova invenzione; che nave è quella, che passa di lontano, e par che guardi?

G. È la nave d' Argo, ed in sul lito sono le tre Grazie, che aspettano Venere, tutte tre coronate di rose vermiglie, e incarnate, e bianche; l' una ha il plettro, l' altra la vesta purpurea, e la terza lo specchio: là nel mare lontano si vede il carro di Venere preparato da gli amori, che, tirato da quattro colombe bianche, viene per levar Venere.

P. Quanto più si guarda, più cose restano a vedersi; oh come mi piacciono quelli amorini, che saettano per l' aria questi Dei marini! ma più mi piace quel bosco di mirto pieno di quelli fanciulli alati, che fanno a gara a cor fiori e far grillande, e se gettano a queste ninfe, e ne fioriscono il mare; ma ditemi, che tempio è quello ch'io veggo da lontano, e quelle vergini e popolo, che stanno a vedere, e che aspettano in su la riva?

G. È il popolo di Cipri, che aspetta la Dea alla riva; e quelle vergini son quelle che già solevano stare al lito per guadagnar la dote con la virginità loro; ed il tempio è quello di Pafo, ricchissimo e bellissimo, dedicato alla Dea Venere.

P. In vero mi soddisfo interamente; resta solo che mi diciate, che figura grande è questa quà innanzi alla storia, tutta rabbuffata, che non cava fuor dell' onde marine altro che la testa bagnata, piena d' alga marina, e di muschio, e d' erbe con quel braccio disteso?

G. Signor mio, quello è lo Spavento del mare, il quale, corso al romore, ed in segno di quiete, cavando fuori un braccio comanda a' salsi orgogli che stieno tranquilli, mentre che questa nasce. S' è fatto sopra quelle due porte nelli ovati uno Adone cacciatore innamorato di Venere, la quale co' suoi Amori lo contempla, ed ammaestra che vada in-

cacce d' animali. In quell' altro sono le matrone, che alla statua della Dea Venere porgono voti, e consagrano, e offeriscono doni per le cagioni d' Amore. Tutto questo tessuto dell' elemento dell' Acqua, Signor Principe mio, è accaduto al duca signore nostro, il quale aspettato dal cielo in questo mare del governo delle torbide onde, le ha rendute tranquille e quiete, e fermato gli animi di questi popoli tanto volubili per li venti delle passioni degli animi loro, i quali sono dalli interessi proprj oppressi, che gli lascio, e più non ne ragiono, prima perchè non è mia professione, poi perchè chi volesse per allegoria simigliare ogni cosa a sua Eccellenza, saria un peso da più forti spalle, che non son le mie; ma io non dico già che molte cose, che io mi sono immaginate come pittore, io non le abbia applicate alle qualità e virtù sue, perchè la intenzione mia pure è di non parere che di lontano io voglia tirare a' sensi suoi questa materia, massimamente ch' io conosco che le cose sforzate non gli piacciono, sapendo noi quanto le sue sieno vere e chiare; ma basta solamente mostrare a chi intende parte della invenzion mia, e dove io ho gettato l' occhio, perchè non cerco in queste storie di sopra volere accomodare tutti i sensi proprj a queste, se di sotto ho fatto le sue come stanno; e per Adone cacciatore, e Venere, che si godono e contemplano, s' intendono per le volontà e amori di loro Eccellenze illustrissime, che non è stato mai signore che abbia amato più la consorte sua, e che abbia cacciato le fiere umane piene di vizj, che questo principe; e molte altre etimologie ci sono, che per brevità si tacciono.

P. Voi mi fate avere oggi un piacer grande, che mi par sentire e vedere queste cose sì simili e sì vere, che le tocco con mano; a chi volesse considerare ogni minuzia, ci bisogneria molto tempo; ma per ora seguitate (se non v' è a noia) a quest' altra facciata, dove è il cammino, che certo è molto bello; oh che mistio ben lustrato! ogni cosa corrisponde; ditemi che storia è questa?

G. Questa è figurata per lo elemento del Fuoco; e, per istare nella metafora, qui è anche Venere a sedere con quel fascio di strali, parte di piombo, e parte d' oro, come gli figurano i poeti; quel vecchio zoppo, che martella le saette in su l' ancudine, è Vulcano marito di Venere, e Cupido sta attorno tenendo in mano le saette per farle appuntate, ed intorno alla fucina sono quelli amori, che fanno roventi i ferri, altri le tempera, altri le aguzza, altri fanno le aste e le impennano, e altri amori, girando la ruota, le arruotano e fanno più belle.

P. Oh che pensieri, oh che immaginazioni! deh, ditemi, chi sono quelli tre, che così spaventosi con li martelli fabbricano a quella fucina?

G. Quelli sono i Ciclopi, che alla fucina infernale fabbricano i fulmini a Giove, che uno è nominato Sterope, uno Bronte, e l'altro Piragmone; e, poi che sono finiti, gli porgono a quelli amori alati che sono in aria, che volando gli portano le saette in cielo a Giove. Sopra queste due altre porte in quelli ovati, che corrispondono agli altri in uno è il padre Dedalo, che fabbrica lo scudo d'Achille, l'elmo, e l'altre armadure; nell'altro è Vulcano, che con la rete cuopre Marte e Venere sua moglie, abbracciati insieme, e chiama tutti gli Dei in testimonio; per Vulcano si può applicare che sì come nelle fucine e fabbriche si fanno le saette d'Amore, e fulmini per Giove, così il duca, nostro signore, messo dal padre Cielo a far con Venere le saette d'Amore, fabbrichi nella fucina del petto suo gli strali del beneficar le virtù, che lo fanno innamorare, ed altri innamorare delle virtù sue; i fulmini de'Ciclopi sono fatti per punire i tristi, come fa oggi Sua Eccellenza, che con giudizio punisce li rei e va premiando i buoni, uffizio veramente di gran principe; il fabbricar lo scudo e l'arme d'Achille mostra quanto a Sua Eccellenza piacciano l'arti eccellenti nel fare ogni giorno a diversi artefici mettere in operazione macchine ed edifizj ingegnosi: e tenendo, con questi esercizj vivi gli uomini eccellenti, viene a mantenere co' premj le buone arti ed i belli ingegni, onorando la gloria sua e di questo secolo.

P. I significati son belli; ci resta Vulcano, che piglia Venere e Marte alla rete fabbricata da Dedalo.

G. Questa è fatta per tutti coloro che troppo si assicurano al mal fare e con agguati vivono di rapine e di furto, che, inaspettatamente dando nella rete di questo principe, restano presi al laccio.

P. Questa è così propria, quanto nessuna che fino ad ora n' abbia sentita; ma oramai è tempo che ci rivoltiamo al quarto elemento, che avete dipinto in questa storia di quà.

G. Questo è quello della Terra, madre nostra, utile, e benigna, e grande, la quale per l'abbondanza sua figurano gli antichi la Sicilia; nella quale isola, dopo la castrazione di Cielo, cascò la falce di mano al vecchio Saturno in su la città, dove oggi è Trapani, e vogliono che detta isola pigliasse allora la forma d'essa falce di Saturno, come vedete che ho dipinta quella, che casca su dal cielo.

P. Mi piace, e scorgo nel paese il monte d'Etna, Lipari, Vulcano in mare, che ardono: ma questa femmina maggiore, quà innanzi, con quella mina, o misura grande piena di grano, da misurar le biade, e quelle spighe nella destra, e nella sinistra mano il corno d'Amaltea, coronata di biade, che cosa volete che sieno?

G. Questa, Signor mio, è fatta per la madre Terra, abbondante, e veramente regina di questo paese, la quale ci ha insegnato in questo luogo a coltivare se medesima, così come Saturno, il quale vedete nel mezzo della storia ignudo a sedere, quale ha d'intorno uomini e donne d'ogni sorte, che gli presentano tutte le primizie della terra, così di fiori, frutti, olj, meli, e latte, quali, secondo le stagioni loro, ricolgono dalla terra, e così i villani gli danno in offerta gl'istrumenti co' quali si lavorano i campi.

P. Mi pare che gli raccoglia molto benignamente; ma che serpe gli mostra loro con la sinistra, che con la bocca si morde la coda facendo di se un cerchio tondo?

G. Questo è uno ieroglifo egizio preso dal Serpentario figliuolo di Saturno, che col far cerchio mostra esser la rotondità del cielo, e camminando dal principio suo viene a congiugnersi con la coda, che è la fine e principio dell'anno, riducendogli a memoria che sieno solliciti d'ogni tempo a lavorare la terra, perchè la sollecitudine fu sempre madre della dovizia.

P. Tutto mi piace, ed adesso riconosco nel paese coloro che arano e zappano, chi taglia legne, chi guarda gli armenti, chi mura, chi coltiva e chi pesca, e chi va al mulino a macinare il grano, che fanno molto bene. Ma io non intendo già quel che si rappresentino quelli protei marini, pastori del mare, quali hanno rapito quelle donne, e che, notando con velocità nel mare, vengono a presentarle a Saturno.

G. Sono protei, come Vostra Eccellenza dice, e gli tritoni, che hanno rapito le ninfe de' boschi, e per fare grassa la terra le vengono a presentare a Saturno. Questa femmina grande, che surge del mare ignuda fino a' fianchi con quel crino di capelli che gli vola davanti la faccia, e tiene con la sinistra quella gran vela, e con quell'altra quella testuggine smisurata di mare, sapete che cosa ella è?

P. Io non la conosco, ma ditemelo.

G. È la fortuna di Sua Eccellenza, quale, per obbedire a Saturno, pianeta suo, gli presenta le vele e la testuggine, impresa di Sua Eccellenza, dimostrando che il duca, nostro signore, con matura considerazione, e felice e prospero corso, è arrivato a riva del mare

de' travagli, ed avventurosamente ha conseguito felice fine alle sue imprese; ed il presentarle a Saturno altro non denota, se non raccomandare la sua fama all'immortalità del tempo; e sì come i popoli a Saturno presentano le primizie della terra, così verranno tutti i sudditi suoi, col cuore e con l'opere, d'ogni tempo a darli tributo, ed egli d'ogni stagione terrà abbondante il paese suo, e, mancandoue, farà venire i pastori del mare e tritoni, che porteranno di peso le ninfe de'boschi, cioè le navi e le galee cariche, levando da'luoghi abbondanti le mercanzie d'ogni sorte, e le biade, per tenere tutto il suo stato di Fiorenza e di Siena abbondantissimo, come anco mostrai qui sotto Saturno il capricorno, segno ed ascendente suo, con la benignità delle stelle, quali sono tanto fortunate in Sua Eccellenza, tenendo sotto una palla rossa dell'arme di casa vostra, che si fa per mostrare il corpo del mondo, che è la palla, tenuto, e retto, e governato da quelle sette stelle, le quali a suo luogo dichiareremo.

P. Ditemi il significato di questi due ovati, sopra le due porte, che accompagnano gli altri.

G. Nell'uno è Trittolemo, primo inventore di arare i campi, il quale come vedete, ara; nell'altro è il sacrifizio della Dea Cibele, cioè Terra; vedetela, che ell'è con quelle tante poppe per nutrire tutte le creature animate.

P. Ditemi il loro significato.

G. Per Trittolemo si denotano le fatiche degli uomini, seminando le ricolte, e che di buon seme dell'opere virtuose, che nella terra semina, Sua Eccellenza ne ricoglie il frutto di vera e santa fama; oltre che con l'aratro del buon governo taglia e diradica tutte le piante maligne; di Cibele sono le provvisioni ed i donativi che Sua Eccellenza fa a tutti li suoi tanti servidori, che per il suo dominio nutrisce e pasce giornalmente.

P. Io confesso che il venir quà asciuttamente, e non sapere altro che guardare le figure e le storie, ancora che dilettino, mi piacevano; ma ora, ch'io so il suo significato, mi satisfanno più infinitamente.

G. Ora voltiamoci a questa faccia, dove sono le finestre, e vedrò d'esser brieve e far fine a questa sala; dico così, che, poichè abbiamo seguitato l'ordine de'quattro elementi, e fatto menzione delli sette pianeti, come nel cielo lassù il carro del Sole, e della Luna, di Giove nel padre Cielo, di Venere nello elemento dell'Acqua, di Saturno in quello della Terra, di Marte nell'esser preso da Vulcano sotto la rete, ci resta ora da ragionare di Mercurio.

P. Io lo veggo qui fra queste due finestre col caduceo in mano, e col cappello alato ed i piedi.

G. Questo, Signore, ci mancava, perchè essendo egli sopra la eloquenza, ed in tutto messaggiere delli Dei celesti, non meno lo esercita il nostro duca, il quale è mercurialissimo, sì per propria virtù nel negoziare, sì per li uomini eloquenti, e sì per la cognizione che ha delle miniere, e dell'archimia, e de'segreti di natura, e rimedj potentissimi contro alle malattie che infettano i corpi umani, tutte cose attribuite a Mercurio.

P. Ma perchè ci fate voi di quà Plutone, col cane Cerbero, il quale posa le braccia in sul bidente?

G. Le miniere sono sotto la terra, delle quali Plutone è principe, e così le ricchezze ed i tesori, i quali i mercuriali non possono far senza esse, come sarebbe intervenuto a me, che se bene io sapeva fare queste stanze, e ancora delle più belle, non si potevano fare senza i danari, e le comodità, e le ricchezze del duca Cosimo principe di quelle, che per questa comodità godiamo oggi, per questo piacevole ragionamento.

P. Tutto mi piace; ma io lasciava indietro queste finestre di vetro, le quali mi piacciono tanto, ed è un lavoro molto diligente e ben fatto, e credo pure che queste invenzioni di figure debbano denotare qualcosa.

G. Queste sono imprese; nella prima è posta la Invidia, la quale nutricandosi del veleno di quella vipera, e per sua maligna natura odiando le palle, perchè non si alzino, con rabbia le percuote in terra, e quelle, percosse, di sua natura balzano in alto; sono nell'arme di Vostra Eccellenza sei palle, che una ne ha sotto i piedi, ed una ne ha in mano e la getta in terra per conculcarla, quattro ne ha balzate in aria, significanti li quattro duchi di casa vostra, e però sopra una è la corona ducale, sopra l'altra il cappello per li tre cardinali, sopra l'altra la corona reale per la regina di Francia, e l'altra ha il regno pontificale per li duoi regni papali con questo motto PERCUSSA RESILIVNT.

P. Bella invenzione; intesi già dire essere stata invenzione di papa Leone X una simil cosa.

G. Io lo credo, che nel suo tempo furono tanti rari ingegni, che può esser facilmente, che oramai non credo si faccia più cosa che da altri non sia stata immaginata o fatta. In quest'altra è Astrea, che con le bilance in mano aggiusta, col peso d'una palla rossa dell'arme di Vostra Eccellenza, tutti i peccati de' malfattori, in suppliche, lacci, reti, ed altre insidie de'tristi uomini, la quale, pesando la palla, lieva in alto quelle cose come vane e leggieri, e non a peso, e con la spada vendica e pareggia il male, con questo motto AEQVO LEVIORES.

P. Ora contatemi quest'altra.

G. Questa è l'Unione e Concordia, dopo tanti travagli e guerre nella Toscana, le quali tolsono il ramo dell'oliva di mano alla Pace, e con una catena d'oro ha legato duoi animali contrari di natura e di forze; questi sono la lupa ed il lione, i quali, mangiando insieme un quarto di carne in compagnia, mostrano esser uniti. L'uno è figurato per Fiorenza, e l'altra per Siena, che sotto il valore di questo sapientissimo principe insieme vivono con tutta quiete. Miracolo grandissimo di Dio è il vedere in sì breve spazio di tempo che egli solo abbia vinto quello che in centinaia d'anni non fu mai possibile alla repubblica fiorentina, che ancora che vediamo essere il ve-

ro, appena lo crediamo, ed il suo motto è questo PASCENTUR SIMVL.

P. Io, Giorgio mio amatissimo, mi chiamo da voi soddisfatto, e talmente, che, poichè avete cominciato di dichiararmi i significati di queste storie con tanto mio piacere, arò caro, se non siete stracco, di ragionare con voi, e che passiamo a queste altre stanze, che questo è oggi per me un passatempo bello, utile e dilettevole.

G. Poichè così vi piace, passiamo, che avendo preso fatica a studiarle e dipignerle, che è stata la maggiore, posso ora con molta sodisfazione sua e mia contarvi ogni cosa. Entri Vostra Eccellenza in questa stanza.

P. Ecco ch'io entro.

GIORNATA PRIMA. RAGIONAMENTO SECONDO

PRINCIPE E GIORGIO

G. Questa stanza, dove noi siamo, che risponde alla sala, seguitando, Signor Principe, il nostro ragionamento, è la genealogia del padre Cielo, per il quale verranno i rami, che de' loro frutti empieranno di mano in mano di varie figure queste stanze, e, per seguir già l'ordine preso, vi dico che in questo tondo grande di mezzo, con questo spartimento dove sono queste due storie accompagnate da questi dodici quadri, con quest'ordine di sfondati, e ricinto con maniera stravagante di cornici, si tratterà di Saturno, figliuolo di Cielo e di Vesta.

P. Costui non ebbe egli Opi per moglie, sua sorella, che, secondo ho letto nella genealogia degli Dei del Boccaccio, ne parla molto ampliamente?

G. Signor sì, e di quella ne nacquero molti figliuoli, li quali furono divorati da lui, secondo che si legge.

P. Io veggo ch'egli ne mangia, e che assai n'ha intorno divorati, e fra' piedi molti morti; ma perchè lo fate voi mesto, pigro, e col capo avvolto, e con quella falce in mano?

G. Per mostrare che, essendo egli padre del Tempo, viene per la vecchiaia a mostrare la pigrizia e la malinconia, che nasce in coloro che si avvicinano alla morte; la falce, che se li fa in mano, è lo instrumento col quale egli tagliò la possibilità del generare le creature, come s'è detto.

P. Tutto saveva; ma ditemi chi è quella femmina vestita di tanti varj colori, che gli presenta quel sasso?

G. Signor, quella è Opi, Dea della Terra, la quale è ornata de' colori suoi, avendo par-

torito Giove, figliuolo di Saturno e di lei, per camparlo che non sia divorato, come gli altri figliuoli, gli presenta un sasso, avendo prima nascoso Giove in luogo che non lo poteva avere.

P. Perchè gli fate voi attorno, in quegli quattro angoli, quelle quattro figure? ditemi che sono.

G. Quel putto, che par nato ora, è finto per l'Infanzia; quell'altro, con atto gagliardo, per la Gioventù; e questo, riposato, per la Virilità; e l'altro più attonito e grave, per la Vecchiezza, denotando che il tempo consuma tutte queste quattro stagioni, ed in più e meno anni, secondo le complessioni di coloro che nascono, sono più o meno offese e difese dalle costellazioni degli altri pianeti.

P. Questi dodici quadri, dove io veggo queste dodici figure, che abbracciano questi oriuoli, e che di mano in mano invecchiano, con colori, per il dosso, d'aria, con queste acconciature in capo di ali d'uccelli, ed alle spalle di ali di papilioni, mi sarà caro che mi diciate che cosa sono.

G. Queste sono, Signor principe, le Ore, le quali sono qui dodici, come vi promessi mostrare; queste sono figliuole del Sole e di Croni, che fu chiamato dagli Egizj Oro, e le figliuole Ore, le quali, come dissi, aprono le porte del cielo al nascimento della luce, e per successione il tempo, cioè Saturno, le consuma.

P. Tutto sta bene; ma che storia è questa prima in questo quadro, dove io veggo sbarcare di quella nave gente, e riceverle da que' vecchi padri con tanta reverenzia e con tanto

onore? che cosa è? ditemelo, che mi piace
molto.

G. Questo dicono che è Saturno, il quale,
dal figliuolo cacciato del regno con Opi, ven-
ne in Italia in su quella nave della quale
sbarcano, e fu ricevuto da Iano benignamente,
il quale insieme con lui conquistò molti regni,
e chiamossi quella provincia da loro Lazio.

P. Questa, che segue, che cosa è?

G. È Saturno e Iano concordi, li quali e-
dificano Saturnia nel detto Lazio, che fino a
oggi con le reliquie delle vestigie antiche ri-
serva il medesimo nome postogli dal padre
Saturno, e questo è quanto attiene al palco
ch'io ho fatto per Saturno.

P. Ho visto tutto; ma queste otto storie,
che sono in questo fregio tramezzate da que-
ste dieci figure fra una storia e l'altra, vorrei
sapere che cosa sono.

G. Sono le medesime azioni di Saturno,
che seguitano di sotto, con le qualità delle
virtù, attribuite alle cose, che storia per isto-
ria convengono; in questa prima è quando
per il nome di Saturno egli ebbono edificato
Saturnia in Roma; poi edificarono Ianiculo,
per lasciare memoria di Iano, in uno de' sette
colli di Roma; nel qual luogo fu fatta da' Ro-
mani poi la sepoltura di Numa Pompilio, ed
uno erario dove furono serrati i libri della
religione.

P. Che storia è quella che segue, dove io
veggo Saturno e Iano che dormono, e quelle
due femmine che con le lor veste gli fanno
ombra?

G. Signore, queste sono la Libertà e la
Quiete, che fanno dolce il sonno dell'età
dell'oro, condotta da Saturno in quel luogo,
per il buon governo che v'introdusse, non es-
sendo contrarietà nessuna fra l'uno e l'altro,
vivendo con letizia e pace, non conoscendo
nè avarizia, nè furto, nè termine o confine in
fra di loro ne' campi della terra.

P. Che segue dopo questa?

G. Segue che, per gli effetti buoni di quel
secolo, feciono per felice augurio e per per-
petua quiete, lo erario pubblico accanto alle
case di Saturno; e guardi Vostra Eccellenza
che vi sono figure che esercitano quell'offizio
riponendo le facoltà comuni di tutti i popoli.

P. Io veggo; ma in quest'altra storia, che
si batte moneta, che cosa è?

G. È il medesimo Saturno, che insegna lo-
ro far le monete stampate di metallo col no-
me suo, che prima le facevano di pelle di pe-
cora indurate al fuoco, e da una parte è la
nave che lo condusse in Italia, nell'altra la
testa di Iano con quelle due facce, per memo-
ria che lo raccolse e gli fe' tanto onore.

P. Ed in quell'altra dove si libera quella
gente?

G. Quello è Saturno e Opi liberati per le
mani di Giove da' Titani, e rimessi nel paterno
regno.

P. Atto di gran pietà; ma che segue poi?

G. Segue che ritornato nel regno, e ri-
masto solo in Italia Iano, volse per il benefi-
zio ricevuto da Saturno, oltre al far chiamare
tutta quella regione Saturnia, che fu posse-
duta da lui, gli si ergessero altari, e sacrifizj
divini, come a Dio; e fa scolpire in quell'
altra storia la sua immagine con la falce, per
farla adorare.

P. Che altro sacrifizio veggo io in que-
st'ultima storia, che sacrificano que' putti
vivi?

G. Dicono che appresso a molte nazioni
barbare era costume d'immolare i propri fi-
gliuoli a Saturno, il che Ercole, quando eb-
be vinto Gerione, fece levar via.

P. Ho inteso le storie del palco e del fre-
gio, e tutto ho visto senza sentir mai interpre-
tazione o similitudine nessuna, secondo l'
ordine che avevate preso prima; e perchè
non facciate più aggiunta d'altre storie,
arò caro mi diciate quello a che applicate
questo.

G. Eccomi, Signore, che in vero avete ra-
gione; e mi traportava nel dire la continua-
zione delle storie dipinte, più che l'ordine
de' significati. Dico che abbiamo inteso sem-
pre, e così ho sentito dire, Saturno pigliarsi
per il Tempo, il quale ci fa nascere e mede-
simamente morire in tutte le quattro età ed
a tutti i punti e minuti dell'ore, le quali
tronche dalla falce sua, finisce il corso della
vita de' figliuoli che egli divora, e così ripi-
glia la vita quando congiunto con Opi fa
nuova generazione. Opi, per gli studj suoi
delle lettere greche, è messa da' poeti per la
Terra, per la quale, seminata in lei la mate-
ria, nasce la nuova generazione. Questo è
accaduto, e potrebbesi facilmente applicare
al nascer comune; ma intendendo, come al-
tre volte ho detto, di voler trattare de' princi-
pi grandi, si può dire che gli eroi grandi
della illustrissima casa vostra in più tempi
sien nati d'Opi, e, da Saturno mangiati, si
sien morti. Onde, per conservare Opi il più
che può la generazione in questa illustrissi-
ma casa, gli ha rinnovati fino a questo gior-
no nella linea di Cosimo vecchio ne' maschi,
e, visto che hanno mancato nel primo ramo,
s'ha ripreso vigore nel secondo, e rivestita
de' colori di più vivi e più chiari, ingravidandosi di Saturno, partori-
sce Giove, il quale lo somiglio, perchè viene
a proposito, al duca nostro signore; la quale
Opi, che l'ha partorito, perchè ei non sia
divorato da Saturno, gli presenta in cambio
di Giove un sasso, denotando che ha genera-

to cosa stabile ed eterna, conciossiachè le pietre dure son materia che vi si intaglia dentro ogni sorta di lavoro, e per quelle si conserva più l'antichità e le memorie, che in altra materia, come s'è visto ne' porfidi e ne' diaspri, e ne' cammei, e nelle altre sorte di pietre durissime, le quali, quando sono alle ripe del mare, e nelli solinghi scogli, reggono a tutte le percosse dell'acque, de' venti, e degli altri accidenti della fortuna e del tempo; che tale si potrebbe dire del duca nostro, che, per cosa che segua avversa nelle sue azioni dei governi, con la costanza e virtù dell'animo suo resiste e risolve con temperanza a ogni pericoloso accidente.

P. Sta tutto bene, seguitate il restante.

G. Dico che l'arrivare dopo il suo esilio Saturno in Italia fuor della nave, e ricevuto da Iano e da' padri antichi, si può facilmente simigliare allo esilio di Clemente, che con la barca uscito fuor delle faticose onde delle tribolazioni e travagli, arrivato a Bologna, congiuntosi con Carlo V imperatore, ed accarezzato da Sua Maestà, lo rimette nel regno, e fermando le cose d'Italia stabilisce il governo e la conservazione di questo stato, facendo Alessandro suo nipote duca di Fiorenza, con darli madama Margherita sua figliuola per isposa, e lasciare la eredità di questo governo ereditaria per linea alla casa de' Medici, dove, ritornato nella patria, edificando Saturnia, che fu la inespugnabile fortezza, o castello ch'io mi voglia chiamare, dove era già la porta a Faenza, il qual luogo è saturnino e malinconico, per i pensieri che aggravano coloro che cercano ogni dì mutar governo, sapendo quella per udita quanto le forze d'un principe o d'una repubblica unite, e munite in luoghi murati sieno la quiete de' popoli, ed un' opera santissima di raffrenare gli animi de' volubili; e si vede manifesto che dove prima questa città soleva mutare governo, e fare spesso come gli altri pianeti rivoluzione, oggi per il nome di Saturnia ha fatto come la ruota sua, la quale pena a dar la volta al moto tardo, che appena giugne al fine del suo corso con le decine delli anni; e veggalo Vostra Eccellenza che per li travagli, che sieno seguiti di guerre, e motivi di fuorusciti, o d'altre cose, che dal 1534 in qua, ch'ella fu da guardarsi, fino al 63 che noi siamo, non ha mai fatto revoluzione nessuna.

P. Voi dite la verità, ma questo edificare Ianiculo arò caro sapere.

G. Questo, Signor Principe, è la memoria onorata che per Iano restò sul monte Ianiculo col nome suo, che fu il lassare al mondo l'eterna memoria dell'opera immortale che fece Clemente VII nel fare edifica-

re la maravigliosa sagrestia nuova di S. Lorenzo di Fiorenza, con le vive statue di marmo che sono nelle sepolture di Lorenzo e Giuliano, padri di due papi, e nell'altre di Giuliano il duca di Nemours, edi Lorenzo duca d'Urbino l'uno di Clemente cugino, e l'altro nipote, fatte di mano dell'immortalissimo Michelagnolo Buonarroti; e così come nel Ianiculo furon messi li libri di Numa Pompilio, così fe' Sua Santità mettere i suoi, raunati dalla casa de' Medici, nella libreria regia di mano del Buonarroto, con ogni superbo adornamento di pietre, di legnami ed intaglio, per onorare tutti li rari autori latini e greci, stati ab antiquo di casa sua, che non è in tutta Europa sì onorata ed util cosa. L'altra, dove Iano e Saturno dormono, è l'età dell'oro, stata in diversi tempi in Toscana nel governo di Cosimo e Lorenzo Vecchio, e nel pontificato di Lione X, perchè ognuno che lo conobbe cavò da lui o assai, o poco, e dove la virtù per suo mezzo fiorì tanto, e questa città da quel pontificato cavò tante ricchezze ed entrate, che passarono più di cento cinquanta mila scudi, e così fu il viver tanto lieto, che a ogni povero pareva esser ricco, ed ogni animo ripieno di allegrezza, che seguitò in Fiorenza nel duca Alessandro, e fiorì innanzi la guerra di Siena nel duca nostro.

P. Tutto conosco esser simile.

G. Questa quiete fece l'erario pubblico accanto alle case di Saturno, il che accadde allora quando, essendo nel governo primero la giustizia amministrata da molti, e dagli interessi particulari impedita, fu per volontà di Dio messa nelle mani d'un solo principe, dove poi ogni timido è fatto ardito, ed ogni dubbio è stato sicuro, e visto che ella s'è amministrata talmente, che ne' giudizj non è stato mai tolto il suo a nissuno, e i poveri non sono stati oppressi dai ricchi.

P. Tutto viene a proposito, ma questo ritorno di Saturno con Opi al regno di Giove arei desiderio di sapere.

G. Questo non è altro che, mosso a compassione Carlo V di questa travagliata Italia, confermò nel nido paterno il duca Cosimo dopo la morte del duca Alessandro, ritenendolo in casa, con darli la signora duchessa madre vostra in compagnia per isposa, acciò godendo in felicità questo paese, e guardandolo con le forze sue grandissime, per farlo crescere di dominio, gli fa venire sotto il governo l'isola dell'Elba e lo stato di Siena.

P. Ci restano ora i due sacrifizi.

G. Questi sono li sacrosanti eroi fatti dal grande Dio ne' due pontefici sommi di que-

sta casa illustre, i quali hanno fatto nel loro pontificato sacrifizj allo altissimo Dio, non solo padre del tempo, ma delle vite e morti delli uomini, in memoria de' quali oggi per loro facciamo questi ricordi, sacrificandoli queste tante fatiche di questi uomini virtuosi, i quali in quest' opera illustrano dopo morte la fama loro.

P. Restanci ora queste dieci figure che tramezzano le storie de' fregi, se volete dirci niente.

G. Dico che dove edificano Saturnia è la Malinconia con li strumenti fabrili, seste, quadranti, e misure; e dove fabbricano Ianiculo è la Superbia che fabbrica; e dall' altra banda è l' Eternità con istatue, scritture e bronzi; alla storia dell'età dell' oro è la Ilarità, o Allegrezza, che rallegrandosi contempla Dio; all' erario comune è l' animo vestito di veste reale, il quale si apre il petto, e mostra il cuore; dove le monete si battono è l' Avarizia, quale serra i tesori ne' luoghi sicuri; l' Astuzia con la face accesa è ove si rende il regno a Saturno; e la Sagacità è quella dove i sacrifizi saturnali si celebrano; e la Simulazione e l'Adulazione è nell'ultima, dove si sacrificano i figliuoli; che vengono queste dieci qualità di affetti in Saturno, sendo malinconico, superbo, eterno, allegro, astuto, animoso, avaro, seduttore, sagace, e simulatore.

P. Certamente che egli è un pianeto molto tardo e pensoso; poichè, come diceste, la ruota sua pena a dar la volta ogni trent' anni, più che non fanno gli altri pianeti in ispazio minore.

G. Voi dite la verità; ora siamo al fine del palco e del fregio.

P. Ci resta solo a ragionare de' panni d' arazzo di che avete fatto i cartoni.

G. In questo primo panno è quando Saturno innamorato di Fillira, e usando seco gli abbracciamenti di Venere, fu sopraggiunto da Opi sua moglie, e per non esser trovato in peccato si trasformò Saturno in cavallo, che poi di lei ne nacque Chirone centauro, che dal mezzo in su era uomo, e dal mezzo indietro cavallo, al quale la gran Teti raccomanda Achille fanciullo, il quale egli nutrì e allevò mirabilmente.

P. Ditemi il suo significato.

G. Il far nascere Chirone di Fillira, perche ammaestri Achille consegnatoli da Teti, si potrebbe applicare a' gravi pensieri che muovono il duca nostro in fare che Vostra Eccellenza sia con diligenza ammaestrata da uomini degni, e pieni di dottrina ed amaestramenti buoni: perchè, avendo a governare i popoli del vostro dominio, vi è necessario sapere infinite cose, ancor che io

sappia che ne sapete assai, vivendosi oggi più con simulazione ed inganni, che con altri modi; acciò Teti uscita dall'onde faticlese, la quale fece insegnare all'astuto Achiole il saper vivere, faccia il medesimo Vostra Eccellenza.

P. E anche per me ci è qualcosa? tutto è buono imparare; ora ci resta quest' altro trionfo: or finite.

G. Questo è il trionfo di Saturno, il quale è tirato da due serpenti, e sopra il carro ha in su' cantoni a sedere i figliuoli; l' uno è il Serpentario col serpe in mano che si mangia la coda; nell' altro è Vesta, vergine bellissima, con una fiamma in mano; l'altro è Pico re, che fu da Circe converso in uccello chiamato pico; l'altra è Croni sua figliuola; appiè del carro, fra le ruote, sono i quattro Tempi dell' anno, consumati e destrutti da Saturno; innanzi al carro è la Vita nostra che fugge in aria, e dietro volando con la falce gli corre la Morte; quaggiù sono le Parche: l' ultima taglia il filo della vita nostra.

P. Il Significato suo arò caro intendere.

G. Questo è il padre Saturno, cioè il Tempo, che d' ognuno trionfa consumando ogni vita, ma non già così ogni memoria; avendo la falce in mano mostra l' arme con le quali ha tagliato le vie alle difficultà. Ha ancora il Serpentario, suo figliuolo, il quale ha segnati gli anni del principato del duca, tutti pieni di cose grandi, e di vettorie ottenute in benefizio comune; e Vesta vergine, infiammata col fuoco della Carità, capo d' ogni sua azione, lo accompagna nel trionfo di Pico suo figliuolo trasformato in uccello da Circe, ed, avendo domo le cose terrene e gl' inganni, vola nel cielo con le penne delli scrittori; e Croni, con le cronache che le ha in mano, registra negli annali i gesti gloriosi, per lasciare a quelli che nascono le grandezze fatte da lui. Le quattro Stagioni, consumate a piè del carro, mostrano che non ha perdonato a occasione, che sia venuta d' ogni tempo, per accrescere, magnificare, ed ingrandire questa illustre casa, riducendola a quella suprema altezza che oggi noi vediamo col fine dell' ultima Parca.

P. Certamente ch'io mi contento assai, e credo anche che chi sentirà queste invenzioni vedrà che avete faticato l'ingegno e la memoria. Ora, poi che qui non abbiamo che ragionare più in questa, vogliamo andare in queste altre camere che seguono?

G. Andiamo, che comentando quelle m' è favor grandissimo il ragionare con Vostra Eccellenza.

P. Orsù passiamo all' altra camera, che qui è caldo.

GIORNATA PRIMA. RAGIONAMENTO TERZO

PRINCIPE E GIORGIO

P. Eccoci in camera; come chiamate voi questa? non gli date voi nome, come avete dato alla sala delli Elementi ed a quella di Saturno?

G. Signor sì, questa è detta della Dea Opi, o Berecintia, o Tellure, o Pale, o Turrita, o Rea, o Cibele, che diversamente si chiama, e fu moglie di Saturno, la quale s'è fatta in questo ovato del mezzo con questo ricco ordine di spartimento, acciò questi otto quadri facciano corona intorno a questo principale.

P. Io veggio ogni cosa, e tutto accomodato bene; e quello che mi piace è che a una occhiata si vede ogni cosa senza muoversi; ma ditemi un poco, che femmina è quella che si vede in su quella carretta tirata da que' quattro leoni?

G. Dirovvelo; questa è Opi, che ha in capo, come vedete, quella corona di torri, che ha lo scettro in mano, e la vesta piena di rami d'alberi e di fiori; quelli sono i coribanti suoi sacerdoti, che vanno innanzi al carro sonando le nacchere e le cimbanelle; il carro, dove ell'è sopra, è tutto d'oro e pieno di sedie vuote.

P. Tutto veggio; ma il suo significato vorrei sapere.

G. Volentieri; la corona in capo di torri facevano gli antichi a questa Dea, perchè, essendo ella la tenuta madre delli Dei, e per conseguenza padrona del tutto, volevano dimostrare che ella aveva in protezione tutta la terra, alla quale fanno quasi corona le città, castella, e ville, che sono per il mondo; la veste, piena di fiori e di rami, dimostra la infinita varietà delle selve, de' frutti e dell'erbe, che, per benefizio degli uomini produce di continuo la terra; lo scettro in mano denota la copia de' regni, e le potestà terrene, e che a lei sta di dar le ricchezze a chi più de' mortali gli piace; il carro tirato da' leoni ha varie significazioni secondo i poeti, ma, per quello che mi pare, volevano dimostrare che sì come il lione, re di tutti li animali quadrupedi, viene legato al giogo di questa Dea, così tutti li re e principi degli uomini si ricordino che essi sono sottoposti al giogo delle leggi.

P. Certamente che chi governa è non meno obbligato a osservarle, che egli sia considerato a farle; ma quelle sedie vote aiò caro sapere a quello che hanno a servire.

G. Per varj significati, ma principalmente per mostrare ai principi, che hanno cura de' popoli, che non hanno a star sempre a sedere, nè in ozio, ma lasciar le sedie vacue, stando ritti, sempre parati a' bisogni de' popoli, e che in esse abbiano a mettere giudici buoni, e non rei, e che e' non esca lor di memoria che esse sedie hanno a rimaner vuote de' loro regni dopo loro, per mano della morte, e che ancora sopra la terra sono molti luoghi inculti, che non sono esercitati.

P. Bella dichiarazione; ditemi de' coribanti, e de' sacerdoti.

G. I coribanti armati sono fatti per dimostrare che a ciascuno, che sia buono, si appartiene di· pigliar l'arme per difesa della patria e terra sua, ed anche in tempo di letizia, sonando e cantando, fare allegrezza del buon governo della città, e rallegrarsi di tutto quello che produce essa terra; per le nacchere intendiamo i due emisperi del mondo, che in tutti e due si vede consistere la macchina della terra; e per le cembanelle gli instrumenti atti alla agricoltura, che erano di rame, ricordandosi che quelli primi antichi nostri padri, come sapete, non avendo ancora trovato il ferro si servivano del rame.

P. Ditemi, avete notizia per quello che la chiamassono Opi, Berecintia, Rea, Cibele, Pale, Torrita, che in tanti modi io ancora ho notato chiamarsi dalli autori greci?

G. Chiamavanla Opi (come Vostra Eccellenza sa) che significa aiuto, o soccorso appresso a' Latini, quasi che, se non fusse aiutata e soccorsa dalli agricoltori, e coltivata da essi, non renderia loro in abbondanza i miglior frutti partoriti da lei per comodità loro; Berecintia, da quel monte di Frigia, dove è il Castello detto Berecintio, nel quale era molto riverita ed adorata; Rea in greco significa quello che i Latini chiamano Opi, e noi aiuto e soccorso; Cibele, da uno chiamato così, perchè da lui fu trovato ed esercitato primieramente il suo sacrifizio; Pale, perchè da' pastori era così chiamata; perchè ella, come Dea della terra, prestava a' greggi ed alli armenti i pascoli; Torrita, lo dissi innanzi, per la corona di Torri.

P. Chi avrebbe mai creduto che questa storia avesse avuto sì lunga esposizione? ma come l'applicate voi al nostro senso?

G. Opi è moglie di Saturno, e Saturno è

pianeta del duca Cosimo, il quale ancora è nominato aiuto e soccorso de' popoli, cioè Opi, e viene a trionfare in su la carretta d'oro tirata da' leoni, segno di Fiorenza, cioè da' suoi cittadini, li quali, così come il lione è re degli animali, così gli uomini toscani e gl' ingegni loro sono più sottili e più belli, che tutti li ingegni dell' altre nazioni in ogni professione, così delle scienze come dell' arme, e poi di tutte l' arti manuali; avendo con quelli per tutto il mondo lasciato opere eccellenti de' loro fatti. Questi tirano il giogo e la carretta d' oro, ed obbediscono a questo principe nostro. Le sedie vote mostrano il suo essere sempre in piedi a' negozj con quella vigilanza e prudenza, e sollecitudine che Vostra Eccellenza sa, senza pensar mai a riposo alcuno il giorno e la notte, con quella diligenza maggiore che si può per satisfazione de' popoli suoi, e per mostrare a Vostra Eccellenza, che con questo suo esemplo impariate quanto dovete seguire li vestigj suoi nelle amministrazioni di sì faticoso governo. De' coribanti s' è detto che amministrando giustizia, tenendo i popoli in pace, possono da queste cagioni pigliar l' arme per difender lui e la patria e loro, e poi nel tempo della pace co' cembali, cioè con la comodità del ben vivere, cantar le lodi del gran Cosimo, rallegrandosi del buon governo della città, il quale per esser tale, li sacerdoti padri spirituali con le cimbanelle e nacchere, cioè con li strumenti rusticali, hanno beneficate e accresciute le loro entrate; onde possono con laude ringraziare il fattore de' due emisperi in memoria di quei primi padri antichi che lavoravano la terra.

P. Bonissima esposizione; or seguite il resto.

G. Or eccomi; questi quattro quadri, che mettono in mezzo questo ovato, sono le quattro Stagioni: quella giovane più rugiadosa e più gentile di tutte queste figure, con acconciatura di fiori, vestita di cangiante, è Proserpina, che si sta a sedere in quel prato fiorito di rose; e questi festoni, che ha di sopra pieni de' primi frutti, denotano essere la Primavera. Quest' altra, che segue in quest' altro quadro, è Cerere vestita di giallo, femmina più matura d' aspetto, con quel corno di dovizia pieno di spighe, e con quei festoni pieni di frutte grosse, l' abbiamo finta per la State. Così quest' altro giovane in quest' altro quadro, d' età virile, vestito di verde, giallo, co' festoni, e tante viti ed uve attorno, è Bacco, a modo nostro fatto per lo Autunno. E quest' altro, che segue in quest' altro quadro, vecchio e grinzuto, col capo coperto, che sta rannicchiato con le ginocchia, che ha il fuoco appresso, abbrividato di

freddo, tutto tremante, è fatto per il Verno, che anche esso ha li suoi festoni, sì come gli altri, pieni di foglie secche, suvvi pastinache, carote, cipolle, agli, radici, rape, e maceroni.

P. Tutto ho considerato e veduto, ed è una ricca stanza, tanto più quanto questi quattro quadri che avete dipinti ne' cartoni, con questi due putti per quadro che si abbracciano insieme, mi satisfano assai; ma veniamo di sotto a ragionare del fregio, con questo partimento di stucco, e questi dodici quadri tramezzati da queste grottesche : cominciate un poco a contarmi gli affetti loro.

G. Questi sono figurati per li dodici mesi dell' anno, ma non sono nel modo ordinario, come sono stati dipinti dagli altri pittori moderni, che questa è invenzione che viene da' Greci, che anticamente gli figurarono così; e, perchè ciascuno li abbia da conoscere più facilmente, se li è fatto sotto ogni mese il segno dello zodiaco.

P. Dichiaratemeli, che m' hanno acceso la voglia, per essere invenzione antica tolta da' Greci, che in queste finzioni non hanno avuto pari.

G. Eccomi; questo soldato tutto armato di arme bianche, con la spada al fianco, e nella sinistra lo scudo, e nella destra quell' asta, che sta in atto di muoverla, con l' arco e la faretra alli omeri, è il mese di Marzo, il quale fu sempre appresso alli antichi il primo mese dell' anno.

P. Lo conosco al segno dell' ariete, che egli ha sotto il suo quadro.

G. Quest' altro di sotto, dov' è quel pastor giovane vestito alla pastorale col capo scoperto, co' capelli e con la barba ruffffata, e le braccia ignude fino a' gomiti, con quel tabarro infino al' ginocchio, ed il resto scoperto, e col petto peloso, è il mese d' Aprile, avendo la veste di vari colori, con la cera più tosto delicata che nò.

P. Mi piace quel gesto che fa mentre quella capra partorisce: ha raccolto un capretto appresso, e cerca aiutare la capra partorire l' altro; ma ditemi perchè avete voi fattoli quella zampogna in bocca ?

G. A cagione che suoni, e, canti, e ringrazi Pane di quel felice parto; e vedete che ha sotto, come li altri, il tauro suo segno.

P. Certamente che egli ha del buono, ma ditemi, questo gentiluomo così riccamente addobbato e grazioso, in questo prato fiorito, con la chioma distesa, coronato di fiori e sparso di rose il capo, con quella veste ricca distesa fino a' piedi, che da una banda sventola, e che in quella mano tanti fiori, e nell' altra tante piante odorifere, m' immagi-

no, per rinverberare la verdura intorno, che sia il mese di Maggio.

G. Signor sì, che si conosce al segno de' gemini che egli ha sotto, così come si conosce Giugno, per questa figura che segue in mezzo di questo prato erboso, in abito di contadino, scalzo dalle ginocchia in giù, con la falce in mano, intento a segar fieno, ed ha il segno del cancro sotto.

P. Luglio debbe esser questo che segue, che lo conosco chinato in questo campo di spighe, con la falce da mietere nella destra, e nella sinistra li manipoli; oh che pronto contadino! mi piace con quel cappello di paglia in capo, chinato, e con la veste raccolta, poichè gli è quasi ignudo; la camicia aggruppata intorno alla vergogna, ed il segno del lione che ha a' piedi, lo fa conoscere interamente per quello ch'egli è.

G. Guardate, Signore, colui ch'esce di quel bagno ignudo, ansando e quasi stemperato dal caldo, tenendo con quella mano uno sciugatoio per coprire le parti segrete, e con l'altra pon bocca a quel fiasco.

P. Veggiolo.

G. Questo è il mese d'Agosto, che ha sotto il segno della vergine.

P. Seguitiamo, ch'io veggio Settembre, che sta bene con quella veste raccolta intorno ai lombi, scalzo da tutte due le gambe.

G. Vogliono che se gli faccia li capelli intorno al collo, e che stenda la mano sinistra ad una vite, come vedete, dalla quale prenda un raspo d'uva, e che se gl'intrighi infra le dita, e che se la destra colga un altro racimolo, e che se lo metta in bocca, macinandolo co' denti, e sotto ha il segno della libbra. Ma passiamo al quadro d'Ottobre, che lo fingono, come l'Eccellenza Vostra vede, giovanetto di prima lanugine, col capo coperto di tela sottile, e con quella veste bianca, come di sacco, stretta in cintura, e che intorno alle mani e al resto sventola, calzato infino a' ginocchi, ed ha preso molte gabbie d'uccelli; vedete che uccella alle pareti, ed ha i suoi zimbelli attorno e la capannetta, e, mentre stiaccia il capo alli uccelli, par che si rida della simplicità loro.

P. Sta molto bene, e a proposito veggioli il segno dello scorpione, e conosco anche che questo che segue è Novembre, che è quel barbuto bifolco che ara, mal vestito e mal calzato, con quel cappellaccio in capo incotto dal sole; oh e' mi piace il maneggiar di quello aratro, ed il pungere che fa quei buoi; eccoli sotto il segno del sagittario.

G. Non si può mancare; guardi Vostra Eccellenza nel medesimo abito Dicembre, se bene egli è più nero di viso, co' capelli morati fino alle spalle, e la barba raccolta, con

quel cestello nella mano sinistra pieno di grano, che con la destra sparge fra solchi, che e' non si può difendere che li uccelli non li becchino il grano, ed ha sotto il segno del capricorno.

P. Sono appropriati benissimo; ma ditemi, questo giovanetto, robusto di corpo ed audace d'aspetto, che cosa è?

G. Signore, questo è Gennaio; vedete come sta intento alla caccia con le mani insanguinate, in atto di gridare a' cani, con i capelli tutti a un nodo, la vesta stretta al dosso e larga fino al ginocchio, e quasi che ignudo, vedete che ha teso un laccio fra quelle ellere, e che gli pende dalla sinistra quella lepre, e con la destra accarezza que' cani, che per ciò gli scherzano attorno ai piedi, ed ha sotto il collo il segno d'aquario.

P. Questo vecchio, che parte si vede e parte nò, con tante veste addosso, canuto e grinzo, coperto con quella pelle il capo infino a' lombi, i piedi, e le mani, che stende le mani in alto?

G. Questo è Febbraio, che va in verso quella bocca di fuoco, che non si scerne se viene di cielo, o di terra; ed il segno suo, che ha sotto, sono i pesci.

P. Tutto bene; ma io vorrei sapere queste quattro stagioni, e questi dodici mesi, che denotano sotto questa Dea?

G. Denotano che essendo ella madre di tutta la terra, come s'è detto, ha l'anno partito in quattro tempi, e quelli poi hanno generato li dodici mesi, che, mediante i loro segni celesti in diversi aspetti e temperamenti, possono altrui torre, dare, crescere e sminuire, ma al nostro duca sempre mostratisi benigni le rendono grandissimo, e con celeste ed insolito favore lo fanno sopra tutti li altri ragguardevole.

P. Ne sono capacissimo; ma alla proprietà del duca che ci dite?

G. Dico che il principe nostro d'ogni tempo partisce i negozj e faccende sue, secondo i mesi e secondo la qualità delli uomini, facendo le cacce ne' luoghi e tempi appropriati, fugge il verno l'arie triste e fredde di Firenze, e a Pisa ed a Livorno si ricovera per lo miglior temperamento, e per la sanità, col provvedere al Marzo gli ordini delle guerre, quando n'ha di bisogno, e li armenti per le grasce, facendo venirli di lontano, e levare le greggi per il vivere de' suoi popoli di paesi nocivi, e ridurle in più accomodati, pigliando Sua Eccellenza il riposo della pace nel tempo tranquillo, e godendo con piacere i prati e l'erbe delle ville, dove fa murare gran palagi, e ne' lunghi giorni e caldi della state usa l'acque del fiume d'Arno, bagnandosi, ed ancora prepara nelle vendemmie la

delicatura de' vini per tutte le stagioni, le quali fornite, piglia diletto di tutte le sorti di uccellagioni e pescagioni che si possono trovare, e massime nel nostro paese, il quale in questa industria li altri di gran lunga sopravanza; e poi, venutane la bruma, attende alle coltivazioni, e principalmente a disseccare il contado pisano, il quale perciò ha reso abbondantissimo e fertile, e sano. Viene adunque in questi dodici mesi dell'anno, esercitando sè e' suoi popoli, a fare ricca la terra di tanti beni, e così, con tanta sua lode esercitandosi, viene a passar l' ozio, ed a mantenersi e farsi ogn' ora maggiore.

P. Certamente che mi avete mostro tutta la vita nostra in breve tempo, e non verrò mai in questa stanza che non mi ricordi tempo per tempo quel che noi facciamo; ma ditemi, Giorgio, se vi piace, questi panni d'arazzo che avete fatti fare in queste stanze da questi giovani fiorentini, che hanno imparato così bene a lavorare e tessere e colorire queste lane, avendone voi fatto l'invenzioni e'disegni, hanno queste cose significato alcuno?

G. Signor sì, perchè ogni stanza ha le sue storie di panni, appropriate a ciò; non vi pare che il duca abbia fatto una santa opera a questa città, che è stata sempre piena d' arti ingegnose, a condurci questa arte di tessere arazzi?

P. Come se e'mi pare l anzi non poteva far meglio, perchè questa di ricami d'ago, e di tessere cose d' oro con figure e fogliami, non ha avuto, nè ha pari, e solo a questa città mancava quest' arte, e non si poteva, secondo me, collocare in miglior luogo che in Fiorenza, sendo qui tanti pittori e disegnatori eccellenti, che fanno i cartoni per questo mestiero; ma ditemi un poco, Giorgio, che storie son queste?

G. Ecco che io comincio: in questo primo panno è il sacrifizio della Dea Pale, dove sono questi villani e pastori e altre femmine, che gli portano doni, i tributi degli armenti, perchè essendo Dea de'pascoli, e madre della terra, venga a far crescere l'erbe per gli armenti piccoli e grandi.

P. Seguitate un poco; questo panno dove è questa vendemmia, e dove io veggo questi villani che colgono uva, e queste donne che la portano in capo, ed altri che nel tino la pestano, che cosa è ella?

G. Questa, Signore, è fatta per una baccante, e per mostrare la possanza della terra nello inebriare le genti; ma guardi Vostra Eccellenza in quest'altro panno questi contadini, che portano con quest' altre donne e gente i fiadoni del mele ed il latte allo Dio Pane, il quale facendo festa loro con lo strumento delle sei canne, sonandolo, mostra a-

ver caro il tributo; e là da lontano è quando egli corre dietro alla ninfa Siringa, che si converte in palustri canne. Ma non vi rincresca, Signor Principe, guardare in quest'altro panno li sacerdoti, che fanno sacrifizio alla Dea Tellure della porca pregna, secondo l'ordine antico, che hanno tutti gran significati.

P. Li abiti certamente son belli di quelli sacerdoti, e così l' altare dove ammazzano questa porca; ora seguite il restante.

G. Vostra Eccellenza guardi quest' altro panno che seguita, dove sono ritratti i misuratori de' campi, i quali allo Dio Termine fanno essi ancora sacrifizio delle pietre, con che terminano li confini de' luoghi fra terra e terra; e nel paese sono i villani, i quali con le canne e con le pertiche misurano le staiora de' campi, mettendo i confini, e i termini di sassi con li numeri e con le inscrizioni.

P. Mi piace; e mi pare che questi giovani, per principianti, si portino molto bene, e meritino assai lode nell' averli saputi tessere e condurre; e voi che dite?

G. Benissimo, massime ora che si potrà far lavorare in Firenze di questa arte senza avere a mandare in Fiandra. Ora vuole Vostra Eccellenza sapere il significato di queste storie in questi panni per conto del duca?

P. Di grazia, ch' io aspettava ciò; incominciate.

G. Io comincio dicendoli che il sacrifizio alla Dea Pale non è altro che tutto quello che si cava di frutto dalli guardiani delle bestie d'ogni sorte; il duca nostro, che (per abbondante rendere il suo paese) accarezza i pastori, dandoli il passo, che vadano sicuri alle maremme, e tiene per loro sicuri i luoghi da' ladri, acconcia loro i passi per poter guidare gli armenti senza pericolo; onde, stando sane le bestie loro, vanno multiplicando e facendo in più modi benefizio al suo stato; onde sono tenuti, sacrificando a questa Dea, ancora ringraziare Sua Eccellenza.

P. La vendemmia ci resta.

G. Eccomi, Signor mio; questa è fatta per la comodità e l'utile che si cava del vino, onde nasce l'allegrezza da quello, avendo nel suo stato, come sapete, molti luoghi che gli fanno eccellenti; come so, che anche di Pane, Iddio de' villani, sapete la storia; qui sono i contadini, i quali con tutti gl'ingegni rozzi rusticalmente portano d'ogni stagione a Sua Eccellenza i frutti della terra ed i migliori, e così ecci ancora applicato a questa Pane, che fu musico ed inventore di quella, facendo dolce armonia de sei canne che egli colse quando corse dietro a Siringa ninfa d'Arcadia, la quale si faceva beffe de'satiri, e per ciò giunta al fiume, ed arrestando il corso, si converse in canne, onde cogliendone Pane

ne fece poi la zampogna; così questo principe con ogni studio ed accuratezza ha corso dietro a ogni sorte di musico, nè ha mancato fermarli e convertire in canne, cioè nelle sei note della musica, ut, re, mi, fa, sol, la, col farli comporre cose musicali, e cantare e sonare di tutte le sorti strumenti; ha tenuto di continuo allegra la sua città con questa dolcissima armonia; nè ha poi d'ogni tempo mancato a tutti gl'ingegni, che di rozzi gli ha fatti ringentilire, dando a chi virtuosamente ha operato ed'opera nel suo stato le dignità e li offizj della città, in quelle cose che nuovamente ha fatte di villane e rustiche diventare della sua patria cittadine; oltre che de'musici è stato sempre fautore, con donare e riconoscer sempre i più eccellenti, stipendiandoli e favorendoli, come sa meglio di me Vostra Eccellenza. Dicono ancora i poeti che Pane si chiama Liceo, detto da lupo, da più giovani, stimando per opera divina i lupi lassar stare le greggi, che questo si può dire del duca nostro, che allo apparir suo hanno tutti gli uomini, conversi in lupi, lasciato le insidie, e tornati alle selve loro.

P. Ogni cosa è molto a proposito; or seguitate il fine.

G. Segue poi il sacrifizio della porca pregna, cioè la terra piena di virtù, e grassa d'ingegni buoni, che di lei i sacerdoti ne fanno di continuo sacrifizio, che non sono altro che le lodi virtuose de'principi santi e buoni; onde i poeti e gli scrittori mai non sono digiuni di far sacrifizio dell'opere loro, col dedicarle alla memoria de' gran principi, per farli immortali, come ora è avvenuto al duca nostro, sotto il nome del quale tante intitolazioni di libri scritti, stampati, e tradotti oggi si veggono, oltre alle storie universali, che mercè sua leggiamo ed impariamo; ma

quanto ha egli dato materia, e dà alli onorati scrittori, di scriver giornalmente le impiese maravigliose, e quasi impossibili, fatte da lui nel tempo che è vissuto! che, mantenendocelo Dio, non istò in dubbio che l'accademia, tanto favorita da lui, abbia giornalmente a scrivere, ed io, s'io vivo, a dipingere tanti onorati gesti, che nè in Cesare nè in Alessandro non si dipinsono, nè scrissono mai.

P. Tutto quello che voi dite è vero; che ci resta?

G. Ancora lo Iddio Termino, il quale, per esser quello che termina, e confina, e segna, e stabilisce i campi, le valli, i poggi, ancora appresso al duca nostro fa finire ogni disputa per chi giornalmente piatisce de'confini de' luoghi, e presentando le differenze nelle mani de' giudici ordinarj, da lui poi maturamente considerate, son finite in giustizia ed equità.

P. Quelli che lontani sono nel paese, che misurano i campi, che cosa significano?

G. Signore, sono coloro che sono stati destinati per il dominio di Sua Eccellenza illustrissima a rimisurar le provincie, e che hanno rintavolati i luoghi mal misurati per lo passato, e rassettato le gravezze di coloro che hanno venduto, o permutato i loro beni, o cresciuti o diminuiti, e ridotto ogni cosa, con grandissima equità, a miglior ordine, e con contento de'popoli, senza gravezza alcuna; e qui terminano le storie, ed il ragionamento di questa camera.

P. In verità che a questa Dea non se li aspettava manco, sendo ella tanto abbondante, e vera madre della terra e de'principati. Vogliamo noi passare a quest'altra che segue? Ma io non mi sono mai avvisto di dimandarvi se siate stracco, e se vi volete riposare.

GIORNATA PRIMA. RAGIONAMENTO QUARTO

PRINCIPE E GIORGIO

G. Il mio riposo è che seguitiamo, che io comincio adesso; ma passiamo dentro a quest'altra stanza. Guardi Vostra Eccellenza in quel quadro lungo quella carretta in mezzo di questo palco con questo partimento di quadri; questa è Cerere, figliuola di Saturno e Opi, per servar l'ordine nostro, la quale si fa tirare da quei due velenosissimi serpenti alati, tutta infuriata, co'capelli sciolti, succinta, ed avendo in mano quella facella di pino accesa, va cercando per il cielo e la terra, di notte, scalza e sbracciata, Proserpina

sua figliuola, la quale dicono che nacque di Giove suo fratello. Essendo Proserpina adunque bellissima giovane, stando per i prati cogliendo fiori, fu rapita da Plutone, Iddio dell'inferno, e da lui menata laggiù, fu poi, come Vostra Eccellenza vede, cerca da Cerere.

P. Sta bene; ma che femmina è quella in quest'altro quadro, sbracciata e nuda dal mezzo insù, che li mostra quella cintura?

G. Quella, Signore, è Aretusa, che, trovata la cinta di Proserpina, gliene mostra, e ac-

cenna lei essere nell'inferno. Quell'altra vec-
chia che è nell'altro quadro, che si dispera, è
Elettra nutrice di Proserpina, che si duole e
piange per il ratto di quella . Nell'altro qua-
dro è Trittolemo, allevato di Cerere, con li
strumenti delle biade; e nell'altro quadro è
Ascalafo, converso da lei in gufo perchè ave-
va accusata la figliuola, quando scese all'in-
ferno, che aveva mangiati tre grani di mela-
grana del giardino di Pluto.

P. Ditemi di questi panni d'arazzo qui di
sotto, la storia che seguita, se ell'è di Cerere
o d'altra materia.

G. Di Cerere è; vedete qui in questo primo
panno dove è scesa del carro, e, ritrovata la
cinta di Proserpina, si conduce all'inferno;
giunta poi alla palude rompe per ira tutti gli
strumenti, i rastri, li aratri, ed ogni cosa ru-
sticale. Qui è Caronte, che con la barca vuol
passare Proserpina maravigliata di questo ca-
so; più là è quando ella si lamenta a Giove,
che li fa mangiare del papavero, onde addor-
mentata, e poi svegliatasi, Giove li concesse
per grazia, dopo l'accusa d'Ascalafo, che po-
tesse star sei mesi sotto la terra col marito,
ed altri sei mesi sopra la terra con la madre
Cerere; nell'altro panno più grande è il re
Eleusio, ed Iona sua moglie, che aveva par-
torito un putto chiamato Trittolemo, e cer-
cavano di balia: Cerere se li offerse di nutrir-
lo, e li fu dato, volendo Cerere fare allievo
immortale, alle volte col latte divino il nutri-
va, e la notte lo poneva nelle fiamme del fuoco
celeste, ed oltre a modo il fanciullo cresceva;
maravigliandosi di tal cosa il padre volse se-
gretamente di notte vedere quel che faceva la
balia, così, vedendolo incendere col fuoco, si
cacciò a gridare; onde Cerere lo fece morire.
L'altro panno è quando ella consegna e dona
a Trittolemo il dono eterno di potere distri-
buire a' popoli, e fare abbondanza, dandoli
la carretta guidata da' serpenti, e poi riem-
piere la terra di biade, che fu il primo inven-
tore dell'aratro.

P. Lunga storia e bella certo è questa;
ma ditemi l'interpretazione sua, che avete
passato tutta la stanza senza applicazione
alcuna.

G. I significati sono assai, ma dirò breve-
mente. Cerere fu moglie del re Sicano, e re-
gina di Cicilia, dotata d'ingegno raro, la
quale, veggendo che gli uomini per quella
isola vivevano di ghiande e di pomi salvati-
chi, e senza nessuna legge, fu quella che trovò
l'agricoltura e li strumenti da lavorar la ter-
ra, e che insegnasse partire agli uomini i
terreni, e che si abitasse insieme nelle ca-
panne. Intendendo io per ciò la coltivazione
e lo studio fatto da sua Eccellenza nella
provincia di Pisa, dove ha levato le paludi,

affossando i luoghi, facendo fiumi ed argini,
e cavandone de' luoghi bassi l'acqua con li
strumenti atti a ciò, ha insegnato a lavorar
la terra, e fatto abitare a' popoli, dove non
solevano, insieme alle ville, facendo fertili
e abbondanti i luoghi, che prima erano spi-
nosi, macchiosi e salvatichi; e non solo nel
dominio di Pisa, ma nell'isola dell'Elba ha
fatto il medesimo con lo aver murato case
e mulini, e fatto comodità ed utili; inverso
gli abitatori, grandissimi, beneficando quel
paese ed altri vicini con tante comodità.
Proserpina rapita da Plutone intendo che
ella sia le biade e' semi gittati di Novembre
ne' campi, i quali stanno sei mesi rapiti da
Plutone nell'inferno, cioè sotto la terra; e,
se la temperanza del cielo non fa operazio-
ne in quelli, non possono maturarsi, se non
per lo accrescimento del calore del sole; la-
onde se le comodità a quei popoli, che lavo-
rano in quei paesi aspri, non fussono state
date dal duca nostro, e che col calor del suo
favore non fussono state riscaldate, non le
condurrebbono a perfezione. Il cercare, col
carro tirato da' serpenti, di Proserpina non
è altro che il continuo pensare e con la pru-
denza cercare per li altrui paesi di condur-
re di continuo de' luoghi fertili le biade nel
suo dominio per salute pubblica de' popoli
e per abbondanza della sua città. La vergi-
ne Aretusa, che gli mostra la cinta, sono i
cari e fedelissimi suoi cittadini, che li mo-
strano sempre la verità, e non il falso, co-
me fanno per il contrario i rei e maligni
uomini. Elettra sua nutrice si lamenta del
ratto di Proserpina; questi sono i servidori
fedeli, che nelle avversità si dolgono del ma-
le, e nelle felicità si allegrano del bene. Di
Trittolemo, allevato da Cerere col latte di-
vino e fuoco eterno inceso, questi sono Vo-
stra Eccellenza insieme coi vostri illustris-
simi fratelli, nati e creati per ordine divi-
no, e per i governi della città e de' popoli,
di notte, e con latte divino nutriti, e col
fuoco della carità incesi, per esser fatti im-
mortali in eterno. Il donare di Cerere il carro
a Trittolemo, è il dominio datovi dal duca,
vostro padre e signore, acciò possiate distri-
buire a' vostri servidori ed amici il bene che
Iddio e egli vi provvede.

P. Ho tutto inteso, e mi sono piaciute
assai; ora finiamo questo ragionamento. Vo-
gliamo entrare in questo scrittoio per finire
questo che manca?

G. Entriamo. Questo scrittoio, Signor Prin-
cipe, il duca se ne vuole servire per questi
ordini di cornice che girano attorno e che
posano in su questi pilastri, per mettervi so-
pra statue piccole di bronzo, come Vostra
Eccellenza vede, che ce n'è una gran parte,

e tutte antiche e belle; fra queste colonne e pilastri, ed in queste cassette di legname di cedro terrà poi tutte le sue medaglie, che facilmente si potranno senza confusione vedere, perchè le greche saranno tutte in un luogo, quelle di rame in un altro, quelle d'argento da quest'altra banda, e così quelle d'oro.

P. Che si metterà in questo quadro di mezzo fra queste colonne?

G. Si metteranno tutte le miniature di don Giulio, e di altri maestri eccellenti, e pitture di cose piccole, che sono stimate gioie nell'esser loro; e sotto queste cassette appiè di tutta quest'opera staranno gioie di diverse sorti, le concie in questo luogo, e quelle in rocca in quest'altro, e in questi armarj di sotto grandi i cristalli orientali, li sardoni, corniuole, e cammei staranno; in questi più grandi metterà anticaglie, perchè, come sa Vostra Eccellenza, n' ha pure assai, e tutte rare.

P. Mi piace assai, ed è bene ordinato; ma sarannoci tante figure di bronzo che empino tanti luoghi, quanto rigira tre volte questo scrittoio e questi ordini, che avete fatto per quelle?

G. Sarannovi, e fra l'altre quelle che sono state trovate a Arezzo, con quel lione, che ha appiccato alle spalle quel collo di capra antico.

P. Non dicono costoro, Giorgio, che ella è la chimera di Bellerofonte fatta da' primi etruschi antichi?

G. Signor sì, ma di questo ne ragioneremo altra volta, come ne darà l'occasione, quando saremo nella sala di sotto, dove ella è posta.

P. Or dite su adunque del quadro grande che avete dipinto in questo cielo; che figura è questa?

G. Signore, questa è una delle nove Muse, detta Calliope figliuola d'Apollo; nè ci ho fatte l'altre otto sorelle, perchè in questa saranno gli strumenti loro; questa alza, come vedete, il braccio ritto al cielo, e con la testa impetra grazia e scienza per l'altre sue sorelle; ha uno strumento antico da sonare in mano, per la sonorità della voce, e sotto i piedi un oriuolo, dinotando che, camminando nella continuazione delli studi, il tempo s'acquista.

P. Perchè li fate voi tanti strumenti attorno, e tanti suoni con la palla del mondo appresso? quelle acque dietro alle spalle, e quel monte, e quel bosco, dichiaratemele un poco.

G. Quello è il monte Castalio, limpido, e chiaro per le scienze, le quali vogliono essere chiarissime ed abbondanti; il bosco si

fa per la solitudine, volendo tutte le scienze avere quiete e riposo, fuggendo li romori delle corti, e le avarizie del mondo.

P. Di queste altre otto sorelle udii già le proprietà che lor danno questi scrittori; ma riditemi il vostro parere.

G. Dicono che dopo Calliope l'altra si chiama Clio per la volontà d'imparare, Euterpe per dilettarsi in quello in che altri pigli la cura, Melpomene il dare opera a quello con ogni studio, Talia è capire in te quello che dai opera, Polinnia è la memoria per ricordarsene, Erato è rinnovare l'invenzione da se, Tersicore è giudicar bene quello che vedi e trovi, Urania è eleggere il buono di quello che troverai, e Calliope è profferire bene tutto quello che si legge, che è questa, come dissi prima a Vostra Eccellenza, che siede stando con la bocca aperta, acciocchè profferisca e canti bene le lodi ed i fatti, non solo de' principi grandi, ma di coloro che imitano le virtù, e se le affaticano per li scrittoi, come fa chi di continuo sta e starà in questo.

P. Mi piace il vostro discorso; ma perchè fate voi quei due putti a sedere, uno in su quel corno di dovizia posato con le frutte in terra, e quell'altro che saglie sopra il corno ed ha posato una gamba in su quella maschera di vecchio, brutta, e che tira il corno di dovizia a terra? ditemi il significato suo.

G. Questi sono fatti uno per lo amore divino, l'altro per lo amore umano; sopra l'umano siede godendo le cose terrene, e il divino lo va tirando a terra, e lo sprezza salendo al cielo per godere e contemplare le divine; la maschera, che ha sotto di vecchio, brutta, è il vizio conculcato da esso amore divino, ed il guardare alto è il contemplare le virtù.

P. Mi satisfa assai; ma che ci fa poi questa palla del mondo?

G. Questa è fatta per l'universo, che tutti nelli anni più teneri ci dovremmo voltare alle virtù e scienze delle nove donne, che ci dimostrano la natura delle cose; e questo denotano quelli istrumenti e libri appartenenti a queste muse.

P. Tutto mi piace, ma quella tromba sotto la palla del mondo, che cosa è?

G. Quella è la tromba della fama, la quale risuona per tutto il mondo per l'opere di coloro che seguitano il coro delle nove donne.

P. Mi piace; ma questa impresa del duca nostro sopra questa finestra senza motto alcuno, dove è quella donna che ha quel morso di cavallo in mano, e nell'altra ha una palla di vetro come uno specchio, nella quale dà dentro la spera del sole, ed abbraccia

quelle cose oscure, e le chiare non le tocca, diffinitemela un poco.

G. Questa è la prudenza e temperanza del duca nostro, il quale, vedendo nello specchio della vita di coloro, che egli giudica, il sole della giustizia, percuote nella palla dello specchio, e le cose maligne incende e consuma, ed alle chiare e pure non fa nocumento, dimostrando che la temperanza e prudenza non tocca, nè offende mai li buoni, ma arde e consuma tutti li rei di continuo.

P. Ma, poichè siamo al fine, ditemi che cosa è in questa finestra di vetro più eccellente che l'altre? che fanno quelle tre donne intorno a quella Venere?

G. Signore, quelle sono le tre Grazie, che la fanno bella: una gli acconcia il capo con gioie, perle e fiori; l'altra gli tiene lo specchio, porgendo l'altre cose non solo da conciarli la testa, ma tutto il resto; l'altra mette acque odorifere nella conca per lavarla e farla più bella, significando che senza le grazie di Dio, e doni, le cose che escono delle mani nostre non possono mai essere accette alli uomini, nè alla Maestà sua, se la carità, che è la prima, non li acconcia il capo, con l'amore riscaldandolo, e col buono giudizio; e la speranza non ci fa vedere la chiarezza nello specchio della prudenza, il torto della vita nostra nelle male operazioni, e che la fede, che maneggia l'acqua del battesimo sacrosanto, non ci tenga fermi a camminare per le obbligazioni, che promettiamo alla santa Chiesa, di renunziare a Satanasso e alle sue pompe, e fermamente credere nel magno e giusto Dio: questo è il significato suo, e quanto contiene la proprietà di questa Venere.

P. Quei due tondi di sotto, in quei portelli, che in uno è quella femmina, che vola con quello scudo imbracciato e quello stimolo in mano, e quell'altra dovizia?

G. Questa è la Sollecitudine, e la Dovizia, come ha detto Vostra Eccellenza; la sollecitudine è madre dell'abbondanza in chi spedisce le faccende, che denota che questo scrittoio è fabbricato per attender a quelle; or passiamo alla quarta camera, ove sono le cose di Giove.

P. Passiamo, che oggi è un giorno, che, essendo caldo, è da comperarlo a denari contanti a fare un'opera simile a questa; ma non ci è se non un male, che so che ragionando tutto vi fo affaticare la lingua e la memoria.

G. Non si affatica la memoria, poichè io ho innanzi le cose di che io ragiono, che viene a essere un poco meglio che la locale; mi increce bene di Vostra Eccellenza, che potreste sedere in parte ch'io ragiono, e non vi straccherreste.

P. Io non posso straccarmi, perchè sono tante le cose, che ora mi volto ad una, ed ora ad un'altra; e la varietà delle storie, ed i suoi significati, e la vaghezza de' colori, mi fanno passare il tempo, che io non mi accorgo.

G. Orsù passiamo oltre, che veggiamo quel che segue in quest'altra camera, che so che qui ci è da dire più che nell'altre.

GIORNATA PRIMA. RAGIONAMENTO QUINTO

PRINCIPE E GIROGIO

P. Eccoci nell'altra stanza: come la chiamaste?

G. Chiamasi la camera di Giove, il quale fu figliuolo d'Opi e Saturno, e partorito in un medesimo tempo con Giunone; dicono che e' fu mandato nel monte Ida in Creta, oggi da noi nominata l'isola di Candia, e fu dato, come Vostra Eccellenza vede, a nutrire alle ninfe, alle quali, per paura che il padre non lo facesse morire, dalla madre Opi fu mandato; per il che piangendo, come avviene a' fanciulli piccoli, perchè il pianto non fussi sentito, facevano far romore con i timpani, scudi di ferro, ed altri strumenti; onde sentendo le api quel suono, secondo la loro usanza s'adunarono insieme, e gli stillarono nella bocca il mele, per il qual benefizio Giove poi fatto Iddio concesse loro che generassero senza coito.

P. Ditemi, questa ninfa, che siede in terra ed ha Giove in sulle ginocchia, e quella capra attraverso, che gli ha una poppa in bocca, che cosa è?

G. Quella ninfa è Amaltèa figliuola di Melisso, re di Creta, l'altra è Melissa ninfa, sua sorella: che una attende a farlo nutrire di latte, l'altra col mele, che ha in mano, lo va nutrendo; dove ella fu poi convertita in ape per la sua dolcezza; quel pastore, che tiene la capra, è di quelli del monte Ida, che guardava gli armenti.

P. Ogni cosa riconosco; ma ditemi, quella quercia, dietro ad esse, che è sì grande, piena di ghiande, e n'escono l'api, che cosa significa?

G. Fu che crescendo Giove, ed avendo guerra con li titani, per li padri presi, che lo volevano far morire, per quella vittoria gli fu sagrato la quercia in segno di forte, e così per la vittoria che ebbe contra i giganti, che vinti cacciò loro addosso alcuni monti; intendesi la quercia ancora in memoria dell' età prima, che vivevano gli uomini di ghiande: Giove dette loro il modo delle biade e delle altre comodità; questo, Signor mio, fu quello che edificò tempj, ordinò sacerdoti per sua gloria, fecene edificare ancora in nome suo e delli amici, come fu il tempio di Giove Ataburio, Giove Labriando, Giove Laprio, Giove Molione, e Giove Cassio, e molti altri ch'io non ho ora in memoria.

P. Gli ho letti anch'io; ma ditemi, io ho pur visto in molti luoghi Giove col fulmine in mano, così ne' rovesci delle sue medaglie.

G. Del suo imperio non si fa scettro, essendo principale capo di tutti gli Dei; il fulmine se gli fa, perchè egli, come padrone del cielo, co' fulmini percuote la terra; e le tre punte, come s'è detto, puniscono non solo i superbi, ma ancora gli altri che errano.

P. Fu certo grand'uomo, potestà che sola si concede al sommo Fattore.

G. Spesso interviene che si adora tale uomo per Iddio, che è una bestia, ed è grandissima impietà ed ignoranza; ma per tornare, questi abitò il monte Olimpo, e ricevè in ospizio tutti li re e principi de' popoli, e venivano a lui tutti quelli che avevano liti, ed erano con giudizio retto da lui decise; rimunerò ed accarezzò grandemente quelli che con industria fossono inventori delle novità, che portassono utile alla vita umana; ed egli fu di infinite inventore, per salute e comodo de' suoi popoli; divise gl'imperj con fratelli, e ad amici e parenti donò; lasciò leggi, ordine, e costumi da ottimo principe.

P. Questo averlo fatto sopra tutti gli Dei pur si vede che lo meritava operando bene; che ne dite?

G. Egli è vero; e certo è che anche con astuzia aggiunse gloria alla sua grandezza, la quale ho finta in questo quadro grande verso la finestra, e l'ho finta vecchia, con acconciatura di capo, dentrovi due ale, e fra i capelli canuticci due serpi, e nella sinistra mano una lucerna accesa.

P. Dove lasciate voi lo specchio, che ella tiene nella destra, guardandovisi dentro? ditemi un poco i suoi significati.

.G. Sempre nelle persone, che vivono assai, è lo sperimento e l'astuzia; le due serpi sono attorno al capo per la prudenza, e le due ali per il tempo passato, che è già volato

via; lo specchio si mette per il presente, e la lucerna accesa per il futuro, antivedendo per vigilanza il tutto.

P. Bella fantasia; ma ditemi che femmina è quella, che nella destra mano ha quelle palme, e nella sinistra quel trofeo, e quelle altre armi attorno?

G. Signor mio, quella è figurata per la Gloria, e quell'altra è la Liberalità, come vedete in quell'altro quadro, con quel bacino in mano pieno di danari, gioie, catene d'oro, rivesciandole in giù; si fece adorare, come fece Giove, e diventò gloriosissima.

P. Mi piace; ma che figurate voi questo bel giovane armato all'antica con queste corone di lauro, di quercia di gramigna, con tanti trofei e tante palme ed olive intorno?

G. Questo è fatto per l'Onore, che acquistano gli uomini, che per fatiche d'armi ricevono le corone navali, rostrali, o murali, i quali, animosamente combattendo, si fanno sopra gli altri onorati, come se fussero Iddii; e perchè quattro virtù furono larghe col sommo Giove, si mostra la via a' principi, che vadano imitando queste quattro virtù.

P. Sono satisfatto; tornate alle storie. Io veggo qui nel fregio, che s'aggira intorno alla camera, tanti putti naturali ignudi, che reggono in varie attitudini il palco, e questi quattro paesi; che cosa sono?

G. In uno è Giove trasformato in cigno, del quale, abbracciandolo Leda, ed ingravidata di esso, ne nacque poi Castore e Polluce ed Elena; nelli altri vi sono sacrifizi di più animali, fatti dalli uomini al sommo Giove.

P. Tutto ho inteso; ma incominciate un poco a dichiararmi per che conto voi fate nutrire Giove a queste ninfe, e da questa capra, e guardato da questo pastore, con questa quercia dietro; che proprietà ha col duca mio signore?

G. Vostra Eccellenza sa, come dissi nella castrazione di Cielo, le ninfe esser nate di re; qui sono le due potenze attribuite a Giove, che la Sapienza è fatta per Melissa, ed Amaltèa per la Provvidenza, nutrice del duca nostro; che l'una, conversa in ape gli va stillando in bocca il mele celeste, denotando che tutti i lacci del mondo hanno da Melissa la sapienza; Amaltèa, che è la Providenza divina, trae dalla capra la sustanza del latte della carità per nutrirlo, il quale esce dalla capra, animale caldissimo, e d'ogni tempo abbondante e purgato da' semi tristi; e così, come per il benefizio degno d'obbligo, che ricevè Giove da questa capra, giudicandolo degno di sempiterna memoria, messe la sua immagine in cielo fra le quarant'

otto celesti, aggiugnendoci a questa capra, dal mezzo in dietro, la forma d'una coda di pesce, destinandolo nel zodiaco fra i dodici segni di quello, con la benignità di sette stelle sopra le corna, le quali denotano i sette spiriti di Dio, che hanno cura del duca, e per le tre virtù teologiche, e le quattro morali, che egli ama tanto, dandogli la carità verso il prossimo, la fede nel commercio delli uomini, la speranza che ha nel grande Dio, poi la fortezza contro i nemici, la giustizia in coloro che escono con la mala vita fuora delle leggi, la temperanza e la prudenza nel governo de' suoi popoli, ed a queste stelle inclinano i sette pianeti, così sono fautrici alle sette arti liberali delle quali si diletta tanto sua Eccellenza.

P. Mi piace, ma perchè lo figurò così, tutta capra prima, e mezzo pesce poi?

G. Perchè il mese di Novembre è quello che lascia tutta la calidità della state, e piglia tutta l'umidità del verno, che il caldo ed il secco resta nella capra, e l'umido ed il freddo nel pesce, e gli hanno dato nome di capricorno, segno appropriato dalli astrologi alla grandezza de' principi illustri, ed ascendente loro; come fu di Augusto, così è ancora del duca Cosimo nostro, con le medesime sette stelle; e così, come egli operò che Augusto fusse monarca di tutto il mondo così giornalmente si vede operare in Sua Eccellenza che lo ingrandisce e lo accresce, che poco gli manca a esser re di Toscana, e ne seguita, che contro il pensiero, o la volontà di qualcuno fu fatto duca di Fiorenza, e non solo questo segno, o animale si adoperò, ma tutte le quarant'otto immagini del cielo vi concorsono, che molto acconciamente si può referirle a' quarant'otto cittadini che lo elessono, dopo la morte del duca Alessandro, principe e duca di Fiorenza.

P. Significati grandissimi, e miracoli del grande Dio; ma perchè non dite niente di quel pastore e dell'albero della quercia?

G. Il pastore è figurato per il buon principe, il quale ha cura de' suoi popoli, che sieno bene guidati e governati; e così come il pastor buono difende da' lupi li suoi greggi, così da' falsi giudici e da' cattivi uomini difende i suoi popoli questo principe. Della quercia dissi che era per la fortezza, che oggi questo principe ha tutto lo stato suo fortissimo, e lo fa di giorno in giorno più; e così come in Giove fu, che provvide, a quelli che vivevano di ghiande, il grano, così ha provvisto a noi, che viviamo oggi con tante delizie, che di ciò doveremmo render grazie al grande Dio, e che ci faccia grazia d'essere obbedienti a questo principe, poichè d'ogni tempo le api sue ci

stillano mele, che esce dalle api nate nella quercia, come vedete che ho dipinto. Dissi di sopra che Giove cacciò del regno i padri che lo vollono far morire, così il duca nostro, aiutato dalla bontà di Dio, ha disperso del suo regno i falsi lupi, che hanno cercato d'impedirli il governo, fulminando i giganti, cioè i superbi; e, perchè non si muovano, ha messo loro i monti addosso delle opere buone con la grandezza della sua gloria. Ha edificato luoghi grandi, come per il suo dominio si vede, non solo che lo vollono far morire, ma per far comodità a'suoi amici e servitori, che abitano le fortezze, traendone utile ed onore; nei suoi paesi ha introdotto d'ogni tempo uomini ingegnosi, dando remunerazione grande alli armigeri, facendo l'ordine delle Bande, per il suo stato, de' suoi popoli, insegnando a chi non sa il mestiero della guerra. Ha usato la virtù dell'ospitalità con gran magnificenza a tutti li signori grandi che sono venuti a veder Fiorenza, ed ha deciso severamente le liti, e quelli, che hanno trovato con industria comodo alcuno per la sua città, gli ha remunerati; ed è stato inventore di molte cose utili a' suoi popoli, e di tutte le virtù è stato ed è ottimo padre. L'aquila di Giove l'ha avuta per segno ed augurio, e per ispegnere i suoi nemici, e quella gli ha scorto il cammino ed ha abbracciato l'insegna sua, ed è stata quella che gli ha confermato lo stato, e che gliene ha ampliato grandemente.

P. Tutto sta bene; ci restano questi quattro quadri. Della Astuzia intesi il significato, così della Gloria, Liberalità, ed Onore, che mi piacque assai.

G. Signor mio, queste sono quelle virtù, che manterranno vivo il nome del duca Cosimo sempre, perchè egli con la sperienza del governo è fatto accorto, e con l'opere, che l'hanno fatto conoscere, è divenuto glorioso e con la pompa, e grandezza del saper farsi conoscere, è stato uomo rarissimo, e con il donare a ogni sorte di gente, secondo i gradi, è stato liberalissimo. Ma, passiamo oramai a guardare l'opera de'panni d'arazzo tessuti da questi giovani, pure con mia invenzione. Guardi Vostra Eccellenza questo primo panno.

P. Eccomi a ciò.

G. Queste sono figurate per le nozze di Giunone, sorella e moglie di Giove.

P. Perchè la fanno sorella di Giove?

G. Per essere stata prodotta da quelli stessi segni che furono in Giove, sendo nati di Opi e Saturno. Questa è la Dea delle nozze e matrimonj, ed ha quattordici ninfe, che mai se gli partono d'intorno; alcuni vogliono che

sieno le qualità delle cose che partorisce l'aria. In quell'altro panno che segue è la storia d'Europa, amata da Giove, il quale comandò che Mercurio cacciasse via gli armenti delle montagne di Fenicia, dove, essendo Europa nel lito, con altre donzelle scherzando, Giove si cangiò in un bellissimo toro, e si pose nel mezzo delli altri armenti: vedendo Europa sì bello e raro animale, e con maniere piacevoli cominciando a farli carezze, la ridusse a montarvi sopra, e pian piano accostatosi al lito saltò nel mare, e la portò fino in Creta, dove partorì; e fece con tanta destrezza Giove quel furto, che appena i pastori, che ivi guardavano gli armenti, se n'avviddono.

P. Mi piace assai, massime quel cane che gli abbaia dietro; ora seguite il resto.

G. In questa storia che segue è Giove, il quale con Nettuno e Plutone, suoi fratelli, dividono li regni; a Giove rimane il Cielo, toccandogli l'Oriente: a Plutone, più giovane, re crudele, che fu chiamato Orco, gli toccò la parte d'Occidente: teneva un cane con tre capi, come vedete, al quale dava a mangiare uomini vivi; diede a Nettuno che abitasse l'antico ed alto mare, circondato da'nugoli profondi, scuri ed atri, insieme col coro delle balene smisurate attorno, e con altre cose marittime. In quest'altro panno è la storia di Danae, figliuola di Acrisio, alla quale, essendo per tema del padre in prigion perpetua, venne Giove innamorato convertito in pioggia d'oro, ed ingravidata di esso si fuggì dal padre. Seguita in quest'altro panno, come sacrificando Giove nell'isola di Nasso, andando contra i titani, come s'è detto, una grand'aquila gli volò sopra il capo, la quale, da lui presa per augurio felice, volle in protezione, e la prese per insegna.

P. Queste sono tutte cose belle, e che sotto questa scorza si coprono.

G. Eccoci, Signore, a questo ultimo panno, nel quale è la storia di Ganimede, figliuolo del re di Troia, giovane di smisurata bellezza, il quale, cacciando sopra il monte Ida, cinto di frondi e la testa ancora, turbando con le cacce la quiete a'cervi, fu da Giove, trasformato in aquila, rapito in cielo, e fatto coppiere di tutti gli Dei celesti.

P. Ditemi il significato di queste sei storie: che attengono a Sua Eccellenza così come l'hanno profittato in Giove?

G. Dirò che le nozze di Giove e Giunone, poichè sono nati de'medesimi semi, essendo moglie e sorella, sono le nozze che con le case nobili e di sangui illustri per egual grandezza ha fatto in più tempi Giunone nella gran casa de' Medici con le nobilissime ed illustri donne, che hanno poi con i loro feli-

cissimi parti generato gli eroi ducali, e cardinali, e pontefici sommi, per ridurla a tanta grandezza, e per ultimo la successione del duca nostro in sì onorata e bella famiglia, che certamente i maschi e le femmine sono forme di figure celesti.

P. Dove lasciate voi i parentadi degli imperadori, e la successione che oggi è viva per la regina di Francia, uscita di casa nostra?

G. Lassava il pro ed il meglio; le ninfe, che sono attorno alle nozze di Giunone, sono gli ornamenti e l'abbondanza delle scienze ed arti che ha sotto di se questo principe, ed in questo stato, il quale non meno oggi fiorisce nell'armi, che nella filosofia, astrologia, poesia, musica, matematica, cosmografia, agricoltura, architettura, pittura, e mercatura, sicchè non fu mai tanto abbondante, quanto è ora; che ne dite?

P. È verissimo; tornate a questa Europa.

G. Eccomi, Signor mio. Il cacciar Mercurio gli armenti di que'paesi, sono stati i pensieri ingegnosi del duca Cosimo, che, pigliando il possesso di Piombino, levò via i vecchi governi; poi innamoratosi di Europa, e trasformato in toro, cioè nella sua fiorita età ferocissimo, animoso, ed utile animale, nuotando per il mare, cioè per l'onde delle difficultà, passò con le galee nell'Elba, e con Europa, cioè con la volontà sua gravida di pensieri, per partorire in quel luogo il benefizio comune, non solamente del suo stato, ma la sicurtà di que'mari e del suo dominio, edificandovi la città di Cosmopoli.

P. Sia bene, or finite il resto.

G. Seguita quando Giove parte in cielo, pigliando delle tre parti il maggior dominio; così ha preso il duca nostro il governo dello stato di Fiorenza per farne Vostra Eccellenza principe e duca, acciò dopo lui mostriate la virtù del vostro animo degno di sì onorato e ricco presente, e, perchè possiate cominciare presto, doverà darvi quel di Siena; le cose ecclesiastiche saranno, con quella grazia che si vede piovere dal cielo, rette da don Ferdinando, quelle del mare da don Pietro, ed il resto de'regni, che si acquisteranno, saranno dedicati alle virtù de'vostri fratelli illustrissimi, e così come Giove donò a'parenti ed amici li altri regni, non meno per virtù il gran vostro padre è stato largo; perchè del suo stato ha donato a molti molti luoghi, facendo presente ancora a Giulio III, pontefice, del Monte S. Savino, oggi contea e patria di detto pontefice.

P. Ogni cosa è verissima; tornate alla storia di Danae.

G. Questi, Signor mio, son coloro che per oro e doni sono sforzati dalla cortesia e liberalità a far la volontà del duca nostro, il qua-

le, in pioggia d'oro passando per li luoghi più segreti, trae di quelli, cioè di luoghi impossibili, ogni persona, per donativi e per amore, a' suoi servigj per onorarlo.

P. Questo sacrifizio, che segue, che significa egli?

G. Questo è, dopo il vincer le guerre, i sacrifizj pubblici ed il riconoscere Iddio del duca nostro, rendendo grazie alla Maestà sua, che, temendolo ed amandolo, combatte, e vince l'impossibile per lui, onde chi vede ed ode va magnificando il suo nome.

P. Restaci appunto questa di Ganimede: seguitate il fine.

G. Dico, che sì come Ganimede fu di smisurata bellezza, figliuolo di Troo, così il duca nostro, figliuolo del gran Giovanni de'Medici, re di tutti gli uomini forti, giovanetto di bellezza e grazia, con le virtù di lettere e d'arme turbò la quiete co'cani, cioè con li costumi buoni, e vinse le fiere; poi, dal sommo Giove in forma d'aquila rapito in cielo, diventò coppiere di tutti li Dei, cioè fu chia-

mato da' suoi cittadini nella sua giovanezza, destinato principe di questa città, e da Cesare vostro, cioè dall'aquila imperiale, portato in cielo, e confermato duca; viene a esser poi fatto coppiere, perchè con l'ambrosia desse bere alli Iddei, cioè con modo dolcissimo, quasi divenendo arbitro, fermasse le discordie de'principi, e togliesse la sete delle loro volontà maligne, e satisfacesse con l'ambrosia a noi, con l'essere specchio nostro d'ogni virtù e costumi, e fare che ogni vivente, che lo conosce, abbia a stupire di se; e come rimasono ammirati i guardiani di Ganimede, vedendolo portare in cielo, così tutti coloro, che veddono crearlo principe da Iddio miracolosamente, se ne maravigliano sempre che se ne ricordano.

P. In verità che questo Giove v'ha dato materia assai da pensare e da dipignere; ma oramai è tempo di passare all'aria, e ridursi in sul terrazzino, dove parte piglieremo conforto da sì bella veduta, e parte conterete le cose che avete fatte.

GIORNATA PRIMA. RAGIONAMENTO SESTO

PRINCIPE E GIORGIO

G. Vostra Eccellenza vede questo terrazzino cavato in su questa torre con industria, e questo ornamento grande di colonne, ed assai pietre, che si sono fatte a proposito, perchè in questa altezza di quarantacinque braccia ci conduciamo, come Vostra Eccellenza vede, l'acqua, e ci faremo una fontana simile a questa, che per modello nel muro abbiamo dipinta?

P. Certamente che questa sarà cosa rara; ma donde fate voi venire quest'acqua? ditemelo di grazia.

G. Questa, Signore, verrà dalla fonte alla Ginevra, la quale abbiamo maturamente considerata, che sarà tanto alta, che getterà fino a questa altezza, e questa si condurrà presto, perchè di già s'è cominciato; or seguitiamo il nostro ragionamento. Vostra Eccellenza vede questi tabernacoli sopra queste porte, con tante bizzarrie lavorate di stucco, così questo cielo, e medesimamente questo tabernacolo di mezzo, nel quale va una figura di marmo antica che verrà di Roma, che la donò a Sua Eccellenza la buona memoria del signor Baldovino dal Monte?

P. Che figura è ella, e che nome ha?

G. Il nome suo è Giunone, ed è bella statua, ed è quella che dà materia a questo terrazzino, e non si poteva mancare di tal sug-

getto; prima perchè, essendosi trattato di Giove, in figura del duca signor nostro, bisogna ora trattare della moglie sua, cioè dell'illustrissima signora duchessa, tanto più quanto questo luogo è per pigliare aria con questa bella veduta; ed essendo Dea ella de' regni e dell'aria, non se gli poteva dare miglior luogo.

P. Sta bene; ora cominciate.

G. Dico che, come Vostra Eccellenza sa, Giunone nacque di Saturno ed Opi, e, come abbiam detto, fu moglie di Giove, e Dea de' matrimonj e delle ricchezze, e Dea de'regni, perchè ha nelle viscere della terra i tesori, e le cave dell'oro, dell'argento e degli altri metalli.

P. Ditemi un poco, perchè la fate voi tirare lassù in cielo da que'duoi pavoni in su quella carretta?

G. Essendo ella Dea delle ricchezze, col pavone si mostra la qualità de'ricchi, il quale è il contrario di quelli che sono modesti, savj, temperati, umili, e virtuosi; il pavone di sua natura sempre grida, come i vantatori che hanno le ricchezze; ed ancora perchè il pavone sta sempre ne'luoghi alti; perchè nell'altezza de'gran palazzi gli uomini ricchi ricercano tutte le preminenze, e gli onori; le piume dorate, e ornate con varj colori, sono le

varietà degli appetiti, che cascano nella mente degli uomini ricchi, e le lodi, che di continuo desiderano insieme con le vanità, che usurpano per loro, avendo sempre le orecchie tese alle adulazioni. I piedi brutti di questo animale significano le male opere de'ricchi, che usano i beni della fortuna in mala parte, i quali sono destinati a tirare il peso della carretta di Giunone; ed il suo far la ruota, per mostrarsi più bello e più gonfiato e vano, denota che, mentre si vagheggia, non si avvede di mostrare aperte le parti, che per onestà si deono tener segrete, scoprendo sotto quello splendore delle penne dorate la miseria sua. A questo animale fu messo da Giunone nella coda gli occhi d'Argo ammazzato da Mercurio (che diremo più basso quel che significavano); le ninfe quattordici non l'ho fatte qui, ma in altro luogo, che sono prese per la serenità, i venti, le nugole, la pioggia, la grandine, la neve, la brina, i tuoni, i baleni, i folgori, le comete, l'arco celeste, i vapori, e le nebbie; e già si vede in quel quadro a man dritta la Dea Iride, che da un canto ha la pioggia, e d'altro l'arco baleno in mano, che lo spinge all'aria.

P. Chi è quell'altra, che ha armato il capo, e tiene quello scudo e così quell'asta in mano, vestita di color giallo?

G. Questa è Ebe, Dea della gioventù, figliuola di Giunone, che fu poi moglie di Ercole; alzate il capo, Signor mio, e guardate questa storia in quest'ovato di mezzo, fra queste due già dette, che sono li sponsalizj che si fanno con l'aiuto di Giunone, perchè essendo Dea delle ricchezze, con esse si fa la dote alle spose; e vedetela in alto, che fa loro serenità. Mancaci a dire come il carro di Giunone è messo in mezzo da questi due quadri; in uno è l'Abbondanza col corno della copia, l'altra, che ha quel panno avvolto al capo, è la Dea della podestà, la quale amministra le ricchezze, che a'matrimonj ci vuole l'una e l'altra; benchè ancor noi gli aremmo fatto torto se non avessimo fatto memoria, come facemmo, di Plutone, avendo, mercè sua, cavato tanti danari delle ricchezze del duca, che abbiamo fatti tanti ornamenti, e pagato tanti uomini valenti, per goderci queste fatiche in memoria sua.

P. Certamente che ella ci ha parte infinitamente, ed ancor voi non gli avete mancato; ma l'interpretazione di questa storia al senso nostro mi manca; seguitate l'ordine vostro.

G. Vostra Eccellenza sa che di Opi e Saturno nasce Giove e Giunone, qual fu sorella e moglie di Giove, applicando ciò alli animi conformi del duca signor vostro padre, e della illustrissima signora duchessa madre,

la quale certamente, come Giunone, è Dea dell'aria, delle ricchezze, e de'regni, e de'matrimonj, della quale non fu mai signora che fussi fra i mortali in terra più serena, come si dice, nel volto, avendo sempre nello apparir suo per la maestà, e per la bellezza, e per la grazia fatto sparire dinanzi ai servidori, e sudditi suoi le nugole delle passioni, ed i venti de' sospiri dolorosi, e fatto restare la pioggia delle lacrime ne'miseri cori afflitti, in tutti quelli che ne' lor travagli hanno con supplichevoli voci fatto sentire a quella di lor guai; ed ella sempre, come pietosa ed abbondante di grazie, ha con la sua iride mandato sopra lor lo splendore dell'arco celeste consolandoli, e conformandosi alla mente del duca suo consorte; con egual grandezza ha distribuiti e distribuisce ogni giorno molti donativi, talchè nessuna altra giammai la passò di ornamento, e di regalità, e di splendore d'animo. Quanto poi ella sia Dea de'matrimonj, nessuna fu che più di Sua Eccellenza sia stata fautrice in accomodare i suoi servitori, ed abbia condotto ed ogni giorno conduca tanti parentadi di cittadini, che col favore suo e con quello del duca nostro dia a infiniti bisognosi nobili i donativi e le doti; oltre che nelle nozze fatte per loro Eccellenze, ed ora per le illustrissime vostre sorelle, e sue figliuole, nel collocarle al principe di Ferrara, ed al signor Paolo Giordano Orsino, si verifica il medesimo, che certo Sua Eccellenza è Giunone istessa. Ma che lasso io le cortesie che tante nobili, ed onorate damigelle spagnuole ed italiane, le quali con tante ricchezze ha rimunerate, facendo ricchi molti servitori suoi per via de' matrimonj, che troppo ci saria da dire, e Vostra Eccellenza meglio di me l'ha visto, e lo sa? E quale è, simile a lei, che ne' parti abbia sì gran fecondità e sì felice generazione? E Giunone fu invocata Lucina per questo solo. Ma torniamo alla carretta sua tirata da' pavoni, il quale animale è superbo e ricchissimo di splendor d'oro e di colori, che denota che i superbi gli fa diventare umili, tirando il peso delle virtù sue illustrissime, le quali furono sempre amate e rimunerate da lei; oltre che gli occhi d'Argo messi da Sua Eccellenza nella coda del pavone, che, secondo i poeti, significano la ragione messa da Giunone in quello animale, i quali occhi quando son tocchi dal caduceo di Mercurio, cioè dall'astuta persuasione, son fatti addormentare per torgli la vita, onde per avere tale esempio dinanzi al carro, come specchio, si vede in quella fare effetti mirabili col mostrare nelle virtuose azioni sue esser serena, coniugale, feconda, ricca, liberale, pia, giusta, e religiosa; che se io sapessi, come non

so, dire quel che dir si potrebbe delle virtù sue, io non finirei mai oggi; ma torniamo alle storie. A Ebe, Dea della gioventù, s'aspetta il distruggere e consumare le ricchezze, e spenderle per dar perfezione al congiungere i matrimonj, che questo l'ha fatto Sua Eccellenza senza avarizia. Fassi Ebe figliuola di Giunone e moglie di Ercole, dinotando che le fatiche sono consorti delle virtù, le quali amano tanto loro Eccellenze, e massime in coloro che con fatica e studio le cercano. Iride va seguitando poi, che così come l'arco celeste fa segno di buon tempo e di pace, così dopo le fatiche virtuose negli animi e ne' corpi, che invecchiano, è elemento ed aiuto, avendo per mezzo di Giunone acquistato le ricchezze, le quali sono cagione delle comodità della vita, e fanno abbondanza col corno pieno di frutti in coloro che sonosi affaticati nella gioventù, dove poi la Dea della podestà comanda ai servi, ed alli altri bisognosi, che per il pane, e per i salarj t'ubbidiscano.

P. Questa è stata una lunga tirata, ma in vero che l'ho udita volentieri, e vi sono tutti sensi buoni dentro; ma ditemi, che storie sono queste in questi tabernacoli di stucco sopra queste porte?

G. Di Giunone e Giove; questa è Calisto, figliuola di Licaone, la quale fuggita dal padre, entrando nelle selve, fece compagnia alle ninfe di Diana, dove fu impregnata da Giove, trasmutatosi in forma di Diana, e crescendogli il ventre fu cacciata da Diana, e partorì Arcade; così poi da Giunone battuta e straziata, ed in ultimo conversa in orsa, fu seguitata da Arcade suo figliuolo, che voleva ammazzarla, ed ella fuggita nel tempio di Giove, quivi ancora il figliuolo portò pericolo; onde Giove, convertito Arcade ancora in orso, gli ripose in cielo intorno al polo artico, Calisto per l'orsa minore, ed Arcade per la maggiore.

P. Bellissima storia; ma l'altra che cosa è?

G. Ella è Io, medesimamente essendo amata da Giove, nè a'suoi prieghi avendo voluto arrestarsi, con una nugola la ricoperse, e la impregnò; onde Giunone, vedendo di cielo questa cosa, mossa da gelosia, fece fare l'aria serena, per il che, accorgendosene Giove, la trasformò in vacca, la quale poi malvolentieri donò a Giunone, che gliene chiese, ed ella la diede in guardia a Argo, che avea cent'occhi.

P. Volete voi che queste storie abbiano significato alcuno a proposito nostro?

G. Voglio ancora che i poeti su vi ragionino assai, ma per noi intendo che così come Giunone desidera che la verginità si conservi per li matrimonj e per le vergini, e sendo gelosa di Giove suo marito, denota la cura che tiene la signora duchessa nostra delle sacre vergini e monasterj, facendo quelli, che ciò desiderano, trasformare in bestie.

P. Sta tutto bene; vogliamo di questi ragionar più?

G. Signor nò, passiamo a queste altre.

P. Passiamo; che invenzione è questa del ricetto dove noi siamo, avanti che noi entriamo in quest'altra camera? oltre alle tante grottesche, che avete fatte in questo cielo, mi par pure vederci la testuggine e la vela, impresa del duca mio signore; ma perchè gli avete voi fatto tanti putti intorno? che mi pare di vedere pure chi la spigne, chi la tira, perchè ella cammini, ed ognuno di loro, per assai che sieno, hanno gran voglia che la vada.

G. L'impresa, Signor mio, è fatta per le azioni del duca, le quali sono, come altre volte s'è detto, temperatissime, perchè la vela veloce, e la testuggine tarda, fanno insieme temperamento; i putti attorno, che la spingono, sono li stimoli delli uomini, li quali, ne' loro negozj ingannandosi, credono che Sua Eccellenza non si muova, ed egli con temperanza del procedere giugne più presto che altri non lo aspetta.

P. Cosa più vera che non è la verità; entriamo nella camera; che storie sono queste? facciamoci dal palco.

GIORNATA PRIMA. RAGIONAMENTO SETTIMO

PRINCIPE E GIORGIO

G. Questa camera è chiamata la camera d'Ercole, e queste sono le sue storie; in questa di mezzo si vede Anfitrione obbligato nelle nozze di Alcmena a far le vendette della morte del suo fratello; mentre egli era a questa impresa, Giove presa la forma d'Anfitrione, come se venisse dallo esercito, Alcmena credendolo marito giacque seco, e così ingravidando ne nacque Ercole, il quale ho fatto in quella culla ignudo, che è perseguitato dalla matrigna Giunone, che gli mandò due serpi per divorarlo mentre dormivano i

padri; ed egli con le mani tenere presegli per la gola, e strangologli quivi; vedete Giove e Alcmena ignudi, che guardano la forza d' Ercole, che quasi scherzando dà la morte a que' velenosi animali.

P. Mi pare questo un quadro molto pieno; ma perchè avete voi fatto quell' aquila grande a piè del letto con quel fulmine negli artigli?

G. Per mostrare che quella figura, che siede ignuda in quel letto, è Giove trasformato in Anfitrione, e non è Anfitrione.

P. Bene avete fatto; ma io in questo tondo veggo Ercole, che ammazza quel serpente da sette teste; come seguì questo?

G. Questo è quando alla palude Lerna combattè con l'idra, mostro grandissimo e terribile, che aveva appiccato in su le spalle sette capi, ed ogni volta che se ne tagliava uno ne nascevano sette altri. In questo altro quadro è quando Ercole vinse il lione Nemeo, dannoso a tutto quel paese, orrendo e fiero animale; onde, poichè l' ebbe scorticato, portò sempre per insegna la pelle.

P. In quest'altra che seguita mi par vedere la bocca dello inferno.

G. È quando Ercole, entrando nello inferno, prese per la barba il trifauce cane Cerbero, il quale gli voleva vietar l' entrata, legandolo appresso con una catena di tre ordini di metallo, con la quale lo condusse di sopra; di là nell'altra storia è quando egli tolse i tre pomi d' oro alle donzelle Esperidi, e che egli ammazzò il dragone focosissimo e velenoso, che gli guardava.

P. Certo che sono belle forze. Quell' altro, ch' io veggo da lui con la clava esser ammazzato mentre tira una vacca per la coda, deve essere Cacco, pastore del monte Aventino; e quell' altro sostenuto in aria che cosa è?

G. È Anteo figliuolo della Terra, maestro della lotta, il quale giuocò con Ercole in isteccato, e fu da lui gittato in terra parecchie volte, e ripigliava nel toccar la madre Terra più forze; in ultimo Ercole levatolo di peso in aria lo strinse, e tanto lo tenne, che mandò fuori lo spirito. In questa che segue è quando egli ammazzò Nesso, centauro, che sotto spezie di fargli servigio s' era ingegnata di menargli via la moglie Deianira; e questa altra ultima in questo palco è quando Ercole prese il toro, che Teseo vincitore aveva menato in Creta, il quale con la furia ed insolenzia sua rovinava tutto quel paese. Ora si son finite di veder tutte queste storie del palco; abbassate gli occhi, e veduto che aremo le storie de' panni d' arazzo, che son qui di sotto, dirò poi i significati di tutte.

P. Incominciate adunque, che le prove di questo Ercole mi sono sempre piaciute.

G. Eccomi: in questo panno è dipinta la storia quando i centauri nelle nozze di Piritoo volsono rapire Ippodamia, sua moglie, i quali furono feriti e morti dalla virtù d' Ercole; seguita in quest' altro il porco cignale Menalio, il quale fra' boschi ne' gioghi di Erimanto in Arcadia rovinava e faceva tremare ogni cosa.

P. E quest' altro che segue dove io veggo Mercurio?

G. In questo, Ercole ragiona con Mercurio, che ammazzi con l' arco gli uccelli stinfalidi, cioè l' arpie, le quali facevano oltraggio al Sole; onde gli Dei, fatto consiglio in cielo, mandarono a dire che levasse que' mostri a' mortali.

P. Questa che segue che cosa è?

G. È che essendo Ercole in Occidente sul mare Oceano pose Calpe ed Abila, cioè l' una e l' altra colonna, ed oggi si chiamano le colonne d' Ercole, mostrando che a' confini di quelle le navi non dovessono per quelli altri mari andare, sendo pericolo in quelli; ed in questo che segue fu che quando i giganti fecion guerra con gli Dei celesti, i quali impauriti si tirorno in una parte del cielo, e tanto fu il lor peso e paura, che il cielo minacciava rovina; laonde, visto Ercole che Atlante non poteva sostener quel carico, vi mise le spalle fino che Atlante si riposasse.

P. Certo che fu un grande aiuto; e dove lassate voi quell' altra, quando, deposta la clava, si mise con altre donne a filare?

G. Questa è una burla che gli fanno i poeti, e dicono che Ercole si innamorò di Iole, sua moglie, figliuola di Euristeo, re di Etolia, ed ai prieghi di lei, deposto la fortezza e la clava e la pelle del leone, si pose a filar con quella, cantando le favole.

P. Certamente che sta male fra tanta virtù una dappocaggine sì fatta, e massime a un Dio sì forte.

G. Questo denota, Signor mio, che lo amor delle donne toglie il cervello ad ogni forte e savio uomo, ed a ogni gagliardo animale, avendo provvisto la natura di noi che la nostra superbia si abbassi talvolta, in cosa che fa gli animi nostri da tanta altezza scendere in cosa che non si stima mai da nessun mortale; cosicchè Ercole, vinto dallo amore di Iole, non si ricordava della moglie Deianira, che ferventemente l' amava, onde ella si indusse a credere alle parole di Nesso, centauro, che gli disse morendo, quando fu ferito da Ercole, cioè che il sangue suo sarebbe atto a restituirli l' amore del marito; e però avendo sparto questo sangue, serbato a cotale effetto,

sopra una camicia, gliene mandò, ed egli, senza sospetto d'inganno, se la vestì, ed andando a caccia, sudando per la fatica, quel sangue velenoso, che aveva toccato quella spoglia, gli entrò nella carne per le vene, e cadde in tanto dolore, che, da se stesso volendosi cavare tal veste, si lacerava, e così nel monte Eta sopra un alto rogo, spezzato l'arco e donate le saette a Filottete, ardendo si morì.

P. Tutto sta bene; ma ricominciate da capo e diffinitemi l'interpretazioni di queste storie dalla nascita d'Ercole sino alla morte, secondo il senso nostro.

G. Io ho dipinto, Signor Principe mio, la vita d'Ercole in queste camere, come cosa illustre e celebrata dalli scrittori antichi e moderni, ed ancora come fatiche virtuose, e per non mi partire dall'ordine già preso della cronologia, che dopo Giove nasce Ercole suo figliuolo, e mi sono sempre ito immaginando che questi onorati pensieri e fatiche nascano, e tutto il giorno accaggiano ai principi grandi, i quali si affaticano a ogni ora, mentre vivono, governando, per combattere co' vizj della invidia, e della avarizia, e lussuria, e molti altri, ma ancora con le contrarietà de' giuochi della fortuna, che non son pochi; dove infinitamente sono lodati coloro che con la virtù e valore dell'animo loro gli vincono; che ciò causa a questo mio pensiero un altro intendimento, il quale in questa mia opera è utilissimo e necessario, atteso che la vita di questo Dio terrestre, e i suoi gran fatti, e le battaglie, e le avversità che egli ebbe, sono in queste mie pitture come uno specchio, che serviranno, a chi le guarda, a imparare a vivere, e massime ai principi, che tali storie non hanno a essere specchio da privati; talché Vostra Eccellenza vede qui Ercole, che appena nato soffoca i duoi serpenti, che venivano per divorarlo, preso per l'invidia potente degli uomini, i quali s'interpongono alle imprese gloriose, come si disse bene il poeta nostro in que' bellissimi versi:

> O invidia nemica di virtute,
> Ch'a bei principj volentier contrasti.

Questo si vede ne' principj della grandezza di Cesare, e di molti altri in Roma ed in Grecia, ed ha tanta forza questa invidia, che talvolta ancora vi fa rimaner dentro quelli che ottimamente son buoni, come si vide nel caso di Catone, che, quanto potè, cercò impedire i gloriosi principj di Scipione. Ma che più vivo esempio possiamo noi pigliare di quello del duca, vostro padre, partorito appena dalla bontà di Dio per esser capo di questo governo, ed involto ancora nelle fasce, quando il veleno ed invidia altrui venne per divorargli lo stato, che egli con le mani ancor tenere strangolò loro i pensieri, che macchinavano velenoso e maligno effetto? Nè pensate, Signor Principe mio, che il veder combattere quivi Ercole alla palude Lerna con l'idra non diletti chi considererà quella storia, potendo pascer l'animo, ed imparare a conoscere che questo animale sia l'adulazione e la falsità, con la quale i principi buoni del continuo combattono come fece Ercole, i quali, quando aranno cura alla peste di questo animale, faranno sempre come fece Alessandro imperatore, il quale cacciò di Roma tutti li adulatori, che aveano prima avvelenata quella città, del suo antecessore; non pare egli a Vostra Eccellenza che tagliasse i capi all'idra col fuoco a levarseli dinanzi?

P. Certamente sì.

G. Ma ditemi, non è una virtù grandissima quella di quel principe, quando libera una città per soffocamento di alcuni cittadini, i quali, non contenti d'un governo, vanno con la grandezza e superbia loro sottentrando per venir capi, e cercando per vie diverse tenere in sedia altrui, e voler con malvagi pensieri sotto quella ombra rubare e vendicare l'ingiurie loro? non è quella di quel signore una battaglia col superbo leon Nemeo? Pongasi mente alle storie greche, delle quali infiniti esempli so che sapete, ed in quelle de' Romani quello che intervenne a Catilina, che ragunati insieme molti tristi e rei cittadini, oppressi da' debiti, del modo del ben vivere, furono da Cicerone consolo soffocati e sbranati come il lione Nemeo. Ed al tempo nostro il duca Cosimo quanti ne ha distrutti di questi simili uomini! Vostra Eccellenza consideri di mano in mano chi è quello che, se vuole esser tenuto principe grande, non combatta del continuo con Cerbero, cane infernale, posto a mangiare gli uomini vivi, e con l'avarizia, la quale si vince con la liberalità e con i suoi grandi alle persone virtuose che hanno lasciato memoria, come fece Alessandro Magno, Cesare, Pompeio, Lucullo, e molti altri, che colle magnificenze delle spese pubbliche, e con quelle fabbriche che hanno fatto l'hanno superata e vinta: esempio grandissimo di avvicinarsi a Dio, dove tutto quello che sappiamo di certo che non è nostro con giudizio donasi alle persone virtuose, che per li scritti loro ed altre memorie grandi lo fanno esser loro in vita e dopo la morte; che questo è intervenuto più in casa Medici, che in altra moderna, per Cosimo, Lorenzo,

Leon X, Ippolito, Alessandro, ed il duca nostro. Ma che dirò io delle donzelle Esperidi, nel cui giardino erano i tre pomi d'oro guardati dal vigilantissimo serpente, tolti per virtù d'Ercole? se può esser più bella virtù in que' principi, che spettando l'occasione, e che addormentati i nimici, quando men pensano al pericolo, la virtù d'un solo giudizio vince la confusione di maggior forze; che ciò intervenne a Claudio Nerone, che, volando con l'esercito suo vincitore, oppresse i Cartaginesi, che, addormentati, fu desto dal presentarli la testa d'Asdrubale. Ma che più chiara storia di quelle, che furono (si può dire) ieri nel duca nostro, nel malvagio pensiero di coloro che furono presi a Montemurlo? Nè crediate, Signor Principe, che il combattere con Cacco sia altro che il giusto sdegno che hanno di continuo gli ottimi principi con la natura de' ladri e malfattori. Molti esempi potrei ridurre alla vostra memoria, che leggete spesso le storie ; ma mi basta solo accennare a che cammino vanno i miei pensieri, e però lascerò di ragionare di Spartaco gladiatore, il quale, adunati molti altri simili a se, tutti ladri e malfattori, fu per metter sottosopra il senato di Roma. Ma veniamo ad Anteo, figliuolo della terra, che è la Bugia, nata di essa Terra, scoppiata dalla Verità, nata di Giove in cielo ; la quale dalla sua chiarezza mostra le tenebre in che sono i bugiardi, che per virtù di chi ministra la giustizia se li fa esalar lo spirito. Tanto interviene, Signor Principe, nella fraude, in figura di Nesso centauro, che sotto le lusinghe menò via la moglie d'Ercole, la quale è l'anima de' gran principi, che ingannata dalle lusinghe, e piaceri, e ricchezze terrene, se non è vinta dalla virtù d'Ercole che con l'arco della ragione, tirando la freccia dello intelletto nella fortezza dell'animo suo, rimane oppressa ; la medesima virtù vince e spezza poi le corna alle forze grandi dell'orgoglioso toro, facendone empiere il corno secco, pieno di frutti virtuosi. Ma della vittoria de' centauri che diremo? quello che fu detto di Traiano imperadore, che di continuo combattè con la malvagità degli uomini, ed alla fine ne riportò vittoria. I mostri ed i centauri altro non sono che la varietà di tanti uomini viziosi, che di continuo hanno combattuto con la

vita del duca nostro, il quale tutti gli ha oppressi ed estinti nel medesimo modo: sì come Ercole vinse il porco cignale, e si difese dalla voracità, rapina, e puzzo dell'arpie, così il duca nostro potette resistere a' buffoni, parassiti, ingordi, rapaci, insolenti e mordaci. Ora, Signor Principe mio, è oggimai da mettere i termini delle colonne di Ercole al mare Oceano, per non passare più oltre ancor noi con l'istorie, ma sì bene co' termini della vita virtuosa mettere le colonne del buono esempio per aiutare e reggere, come Ercole, la palla del mondo posta in sulle spalle a Atlante, il quale non è altro che l'aiuto de' principi nel governo loro, fatti simili a Dio nella pietà, nella clemenza, nella giustizia, e nelle altre virtù, le quali membra fortissime sostengono la palla del mondo, che sarà ora in Vostra Eccellenza lo aiuto che darete al duca nostro nel governo di questo stato, acciò, quando sarà stracco da' pensieri e dalle fatiche, voi con la provvidenza e con la temperanza e con l'altre virtù onorate metterete le spalle sotto il peso de' negozj, per levargliene da dosso, acciò, ed egli ed i servitori vostri e' sudditi, vedendo tal virtuosa successione, e si rallegrino e vi lodino, ed esaltino sopra il valor d'Ercole il padre vostro, il quale non si anneghittì, talchè Deianira, cioè le cose terrene, lo potessero ingannare; preparò egli bene il rogo e l'alta catasta delle legne, cioè la lode, che come ombra seguette le valorose sue azioni, che poscia glorioso lo condurrà fino al cielo; e qui, Signor Principe mio, finisco le fatiche di Ercole, e le mie insieme del ragionare.

P. Io non so, Giorgio, il più bello fine, che io mi avessi voluto di questo; certo che io resto satisfatto da voi sì delle pitture, sì delle invenzioni, che questo giorno non m'è parso nè lungo nè caldo, sì l'aura della dolcezza del vostro ragionare mi ha fatto fuggire l'uno e l'altro fastidio; io non vo'ringraziarvi oggi, poichè mi avete allettato a sì dolce trattenimento, ma sì bene domani: sicchè preparatevi per le stanze di sotto, dove molto più spero d'avere a satisfarmi, per vedere e sentire le cose moderne e tutte di casa nostra. Or per non tediarvi più, che so dovete essere stracco, andatevi a riposare; son vostro, addio.

RAGIONAMENTI
DI GIORGIO VASARI

PITTORE ED ARCHITETTO ARETINO

GIORNATA SECONDA. RAGIONAMENTO PRIMO

PRINCIPE E GIORGIO

G. Da che Vostra Eccellenza è venuta, e che oggi desiderate che passiamo tempo col vedere nelle sale e camere di sotto le storie dipinte delli Dei terrestri della illustrissima casa de' Medici, mi pare (se piace a Vostra Eccellenza) innanzi che andiamo più oltre col ragionamento, che bisogni ch' io dica la cagione perchè noi abbiamo messo di sopra e situato in que' luoghi alti le storie e l' origine delli Dei celesti, ed in oltre la proprietà che essi hanno lassù secondo la natura loro, perchè essi in queste stanze di sotto hanno a fare il medesimo effetto; perchè non è niente di sopra dipinto, che qui di sotto non corrisponda.

P. Adunque queste storie di questi vecchi di casa nostra volete che ancora esse participino delle qualità delli Dei celesti, come avete mostromi nel duca mio signore? Questo sarebbe molto doppia orditura; e mi credeva che vi bastasse che le servissono per uno effetto solo, e non per tanti. Certamente che sarà un gran fare; or poi che sono venuto, e che io veggio desideroso ch'io lo sappia, cominciate il vostro ragionamento, che vi starò volentieri ad ascoltare.

G. Dico così che le stanze di sopra, che ora son poste vicino al cielo, non ricercano altra muraglia, nè pitture di sopra, e mostrano (ed in effetto sono) l' ultimo cielo di questo palazzo, dove in pittura oggi abitano li Dei celesti: dinotando che i nostri piedi, cioè l' opere, quando ci portano in altezza, ci lievano di terra col pensiero e con le operazioni, e camminando andiamo per mezzo delle fatiche virtuose a trovare le cose celesti, considerando alli effetti del grande Iddio, ed a'semi delle gran virtù poste da sua Maestà nelle creature quaggiù, le quali, quando per dono celeste fanno in terra fra i mortali effetti grandi, sono nominati Dei terrestri, così come lassù in cielo quelli hanno avuto nome e titolo di Dei celesti; e perchè abbiamo fatto lassù che ogni stanza risponda a queste da basso per grandezza

della pianta simile, e per riscontro di drittura a piombo, come ora Vostra Eccellenza vede in questa che noi siamo, nella quale sono dipinte tutte le storie del magnifico Cosimo vecchio de' Medici; lassù sopra queste si feciono le storie della madre Cerere, la quale fu quella che provvide industriosamente le ricchezze e le comodità alli uomini delli frutti della terra, e cercò di cavar dell' inferno la figliuola rapita dal crudele re Plutone, e la ridusse in terra per godimento de' mortali, facendo e col latte divino e col fuoco eterno Trittolemo immortalissimo, donandogli tutte l' entrate, i carri, e gli altri beni temporali, come si disse. Così il magnifico Cosimo, anzi santissimo vecchio, nuova Cerere, non mancò sempre provvedere alla sua città d' ogni sorte abbondanza e grandezza, e con ogni industria cavar da Plutone, Dio delle ricchezze terrene, i tesori; per servirne nella necessità la sua patria, ed acquistarne poi il cognome di padre; instituì poi dopo di se Trittolemo immortale con la successione divina in Pietro suo figliuolo, e nel magnifico Lorenzo vecchio, suo nipote, lassandogli eredi della grandezza di casa sua e del governo di questo stato, i quali, con civile ed amorevole natura verso i suoi cittadini e servitori, ricercarono al nome loro fama, con lassare la eredità loro oggi viva in Sua Eccellenza illustrissima.

P. Mi piace; ma incominciate un poco a dirmi quello che avete fatto in queste volte così riccamente messe d' oro, e lavorate di stucchi con tante belle bizzarrie di figure, cornici, ed altre grottesche di rilievo: che ritratti son quelli, con abiti da centinaia d' anni in dietro, ritratti di naturale? per chi gli avete voi fatti?

G. Signore, già se gli è detto che tutto ha da aver significato; i ritratti sono in ogni stanza la descendenza de' figliuoli del magnifico Cosimo vecchio, così delli amici, e suoi servitori, che appartatamente ogni camera ha i suoi, tutti ritratti di naturale da'luoghi do-

ve n' è rimasta memoria. Fassi ancora in ogni stanza l' arme di colui di chi si fa le storie memorabili, così ancora le imprese sue co' motti loro.

P. Voi avete preso, Giorgio mio, una gran fatica, ed una impresa molto difficile; ma ditemi, come avete voi fatto che tanti ritratti di uomini di tante sorti, quante sono in queste stanze, abbiate potuto ritrarre?

G. Signor mio, egli si è usato una gran diligenza in cercarli; e ci ha aiutato assai che questi, di chi si ragiona, sono state tutte persone grandi, e la diligenza de' maestri di quelli tempi, che sono pure stati assai, ed eccellenti in pittura e scultura, i quali n' hanno fatto memoria nell' opere, che in que' tempi dipinsono in Fiorenza, come nel Carmine nella cappella de' Brancacci, dipinta da Masaccio, ve n' è parte, e nell' opere di fra Filippo, e fra Giovanni Angelico, ed in Santa Maria Nuova da maestro Domenico Viniziano, e da Andrea del Castagno nella cappella de' Portinari, il quale Andrea fu allevato di casa Medici, che molti amici di Cosimo, Piero, e Lorenzo vecchio vi ritrasse in quell' opera, e tanto fece in Santa Trinita, alla cappella maggiore, Alesso Baldovinetti, e nella medesima chiesa, nella cappella de' Sassetti, Domenico del Grillandaio, che tutta l' empiè d' uomini segnalati, seguendo il medesimo ordine in Santa Maria Novella nella cappella grande de' Tornabuoni, dove, oltre a molti cittadini ed amici suoi, fece molti litterati del suo tempo; ed in oltre se n' è avuti gran parte in molte case private della città, nelle quali già s' era usato un modo di farsi ritratti di rilievo, facendone di terra con le teste, e di marmo, come quella di Piero di Cosimo, e molte altre di quelle persone segnalate, che incominciarono al tempo di Donatello, e di Filippo Brunelleschi, e Luca della Robbia, che anche seguitarono in Desiderio da Settignano, e nel Rossellino, ed in Nanni di Antonio di Banco, ed in Benedetto da Maiano, che n' ho trovate di lor mano, di stucco e di terra e di marmo, assai; ma molte più se ne fece quando fu trovato da Andrea del Verrocchio, scultore, il gittare il gesso da far presa, stemperato con l' acqua tiepida, e gittato in sul volto a' morti, che facendo sopra quelli un cavo, e rigittando nel medesimo gesso, ugnendo prima la forma, o vero con terra fresca, in quel tanto che il cavo s' impresse, di rilievo veniva la forma del viso, come so che Vostra Eccellenza sa, che avete visto formare di molte cose, la qual comodità è stata cagione di render vive le persone morte nelle effigie loro.

P. In verità che si ha a avere un grande obbligo a questi maestri, i quali con queste lor fatiche onorevoli hanno fatto in pittura, ed in iscultura a questa nostra opera una gran comodità; ma certamente che anche si deve lodare Andrea del Verrocchio, il quale trovò il modo di formare i morti, perchè fe' un gran capitale di quelle cose che nascono in sul vero, che certamente è cosa facile, che la può fare fuor de' maestri ogn' uno, essendo via molto utile a conservar nelle case le memoria di chi l' esalta, e le fa nominare; ed io ho avuto caro questo modo, perchè porta a' pittori affezione per lo studio della bellezza dell' arte loro, ma molto più per conto de' ritratti; e così alli scultori ho obbligo, per questo conto, grandissimo.

G. Se gli deve certo, ma non meno l' abbiamo da avere alla buona fortuna del duca Cosimo, la quale è stata sì propizia a questo lavoro, che tutte le cose difficili, che non si pensava poter trovare nè avere, si ha rendute facili col trovarle ed averle.

P. E assai, ma non volete voi cominciare a contare le storie, e dichiararci minutamente i casi, ed i suoi significati al solito del nostro ragionamento? Ditemi un poco, Giorgio mio, che storia è questa dove io veggo que' cittadini a cavallo con quelli staffieri, con tanti carriaggi in su que' muli che si partono da Firenze.

G. Questa, Signore, fu nel 1433 a dì 3 d' Ottobre lo esilio del magnifico Cosimo Vecchio, qual so dovete sapere.

P. Io l' ho visto, ma mi sarà caro, avendolo voi a memoria, che me lo ricordiate.

G. Dico che questo suo esilio causò M. Rinaldo delli Albizzi e i suoi amici. Avendo eglino, dopo la morte di Giovanni detto Bicci, padre di Cosimo, visto la saviezza, e lo studio, e la liberalità, ed il grande animo nel governo delle cose pubbliche, che ogni giorno e' faceva, avendosi acquistato per la benevolenza di molti, e per le virtù sue, e fattosi partigiani molti cittadini, furono mossi da invidia, e tanto potè in M. Rinaldo, che operò che Niccolò Barbadori tentasse Niccolò da Uzzano, allora grandissimo cittadino, proponendogli che la parte loro, non ci mettendo rimedio, saria spenta in breve da quella che teneva Cosimo.

P. Oh che dubitavano eglino di Cosimo, sendo egli sì buono, e sì savio, e sì costumato cittadino?

G. Perchè dubitavano ch' egli non si facesse principe della città, nella quale allora per queste emulazioni nacquero molti accidenti pericolosi contra Cosimo, fra' quali, come so che Vostra Eccellenza debbe avere inteso e letto, M. Rinaldo pagò le gravezze di Bernardo Guadagni, acciò che il debito del comune non gli togliesse il gonfaloniera-

to, onde poi la fortuna, delle discordie fautrice ed amica, nella tratta di quel magistrato glielo concesse; laonde preso Bernardo il magistrato, e disposti i Signori, ed intesosi con M. Rinaldo, citò Cosimo.

P. Comparse Cosimo?

G. Come se comparse! anzi non perdè punto di animo, fidandosi della innocenza e bontà sua. Così liberamente andato in palazzo, nel quale fu sostenuto con pericolo della vita, fu chiamato il popolo da' signori in piazza, e crearono la balìa per riformar lo stato; e, fatta subito la riforma, fu da loro trattato della vita e morte di Cosimo, e fra essi furono varj e strani pareri, i quali, non risoluti, causarono che fu messo nella torre del palagio, luogo piccolo detto lo Alberghettino, e dato a Federigo Malevolti in custodia con la chiave, il quale scoprendosegli amico, mosso a compassione di Cosimo, mangiando seco lo assicurò dal dubbio del veleno, dal quale egli sospettava per quella via avere a lasciar la vita in quella miseria. Per il che, confortato da Federigo, vi condusse per rallegrarlo una sera a cena seco il Fargagnaccio.

P. Che persona era, ed a che attendeva il Fargagnaccio?

G. Era uomo piacevole e di buon tempo, familiare intrinseco ed amico di Bernardo Guadagni, allora gonfaloniere; laonde preso tempo Cosimo di addolcirlo, mentre Federigo provvedeva la cena, gli fe' pagare per contrassegno allo spedalingo di Santa Maria Nuova mille ducati, i quali portasse a donare al gonfaloniere, e cento ne fe' dare al Fargagnaccio, quali furono cagione che Cosimo fu confinato a Padova contro la volontà di M. Rinaldo, il quale cercava con ogni suo potere di torli la vita.

P. Certo che fu una gran prudenza la sua a provvedere ai rimedj della vita in sì pericoloso accidente.

G. Ecco che là se gli è fatta la Prudenza in quell'angolo della volta in pittura, la quale, contemplandosi nello specchio, si fa ogn'or più bella acconciandosi la testa, dinotando che nelle difficultà chi ha il cervello saldo esce d'ogni fastidio e pericolo.

P. Tutto approvo per vero; ma ditemi un poco chi sono coloro che accompagnano allo esilio Cosimo.

G. Quello da quel berrettone rosso è Averardo de' Medici, il quale fu confinato seco; l'altro più giovane è Puccio Pucci, e Giovanni e Piero figliuoli di Cosimo, li quali, con quelli staffieri, vestiti come si usava in quel tempo, escono fuor della porta a S. Gallo, e vanno, come Vostra Eccellenza vede, al confino; dietro sono i carriaggi, ed il restante della famiglia di Cosimo.

P. Tutto conosco; ma voi non mi avete detto che cosa dinoti quella serpe, sotto quella Prudenza, che fra que' due sassi stretti passa, e lassa la spoglia vecchia.

G. Signore, è che partendosi Cosimo di Fiorenza, mostrando a que' signori di andar volentieri, ed ubbidire al confino, al suo ritorno gittò, come prudente la spoglia vecchia, e si vestì di nuova vita riconoscendo gli amici, e gastigando li inimici; ed eccoli quà in questo altro angolo della volta dipinta la Fortezza, la quale ha armato il capo ed il resto della figura all'antica; tiene nella sinistra uno scudo dentrovi una grue, la quale si fa per la Vigilanza, ed alzando il braccio destro tiene un ramo di quercia in mano, per mostrare la Fortezza in quello albero, del quale si fanno le corone alli uomini forti.

P. Certo che se gli conviene il titolo di prudente, e di forte d'animo, poichè seppe tanto bene operare, che ritornò in casa sua con maggiore autorità che prima; ma vegniamo a questa storia di mezzo, grande. Ditemi, questo debbe essere il suo ritorno di Vinegia alla patria; mi par vedere Cosimo a cavallo in su quel cavallo leardo; oh qui ci sarà che fare! io veggo un gran numero di persone ritratte di naturale; ora riandiamo un poco questo caso minutamente, come egli andò; che vedrò come vi siate portato in questa storia, che n'ho in memoria una gran parte.

G. Poichè Vostra Eccellenza ha conosciuto Cosimo al ritratto, che lo somiglia, so ben che ella non conosce quelli gentiluomini a cavallo, che l'accompagnano, nè quelli cittadini a piedi, che lo incontrano; sapete, Signore, chi è quegli che ha quel viso con quel nason grande, canuto, grassotto, e raso, sopra quel cavallo rosso, che stende la mano manca inverso que'cittadini, con quello abito grave appresso a Cosimo?

P. Non lo conosco; egli ha bene una cera d'uomo astuto e terribile.

G. Quegli è M. Rinaldo delli Albizzi, nimico capitale a Cosimo, il quale va a incontrarlo contro la volontà sua, cedendo alla invidia alla virtù e buona fortuna di Cosimo.

P. Ditemi, chi sono que'due giovani sì benigni d'aspetto, vicini a Cosimo a cavallo, che uno ha la zazzera, e l'altro è co'capelli tosati?

G. Il tosato è Piero, e l'altro, che volta in qua la testa, è Giovanni, figliuoli di Cosimo; e quello che è lor dietro, che ha la cera savia, e grinzo, vecchio, raso, ed in zucca, è Neri di Gino Capponi, neutrale amico suo.

P. Fu persona molto savia e valente; vedetelo nello aspetto, che n'ha aria; ma ditemi, chi è colui, che gli è allato, scuro e pallido, con cera burbera e viso tondo?

G. Quegli è Nerone di Nigi, e l'altro presso a lui è Mariotto Baldovinetti, tutte persone che erano, secondo la comodità loro, quando amici, e quando nò, di Cosimo, i quali, simulando il male occulto, procacciano ricuperare il bene certo.

P. Quegli con la barba canuta, che ha in capo quel berrettone di color di rose secche, anch'egli a cavallo in compagnia di Cosimo, ditemi il suo nome.

G. È Niccolò di Cocco, che fu gonfaloniere, e cagione, per esser resoluto e presto nelle sue azioni, del ritorno dal suo esilio; il quale, ancora che M. Rinaldo co' suoi armati mettesse a romore la città, e facesse pratica di far rimuovere il gonfaloniere ed i signori, e che si abbruciassero li squittinj, fu tanto animoso, che preso il possesso gli bastò l'animo che Donato Velluti suo antecessore fusse messo in carcere, per essersi valuto de'danari del pubblico, e di più con ardimento maggiore far che fussono citati M. Rinaldo, Niccolò Barbadori, e Ridolfo Peruzi.

P. Dove avete voi fatto il Barbadoro, ed il Peruzzi? mostratemegli un poco.

G. Sono in questo mucchio di cittadini a' piedi, fra questo popolo, che l'incontrano, che sono quelle due teste in proffilo, dietro a quel cittadino intero in mantello rosso e cappuccio, che ha le braccia aperte rallegrandosi di veder Cosimo.

P. Per chi l'avete voi fatto?

G. Signore, questo è Tommaso Soderini, intrinseco amico di Cosimo; accanto gli è quel vecchio raso e canuto, con la man ritta al petto, e la destra stende verso Cosimo; questi è Niccolò da Uzzano, il quale non prestò orecchie al ragionamento di Niccolò Barbadori contra Cosimo, il quale gli è dietro.

P. Questo è quello, che con Rinaldo fe'venire gente di fuori, facendo alto a Santo Pulinari, perchè Cosimo non tornasse; dove, intiepiditi dalla freddezza di M. Palla Strozzi, fe'perdere l'occasione a'signori, che, addormentati, si smarrirono.

G. E fu peggio, Signore, che M. Rinaldo a'prieghi di M. Giovanni Vitellesco da Corneto, patriarca alessandrino (il quale essendo in quel tumulto fuggito da Roma con papa Eugenio in Firenze, il papa mandò il detto patriarca a M. Rinaldo a pregarlo, perchè gli era amico, che mettesse giù l'armi, e disposelo a fare ch'egli si abboccasse con sua Santità, e li promesse di fare che Cosimo non torneria alla patria) fe'licenziare perciò tutte le genti, che fu cagione di far capitar male quella parte de'nobili.

P. Messer Rinaldo non fu valent'uomo, perchè doveva considerare che chi si rimette in coloro, che non hanno saputo governare loro stessi, spesso rovina; tanto più quanto egli sapeva che il papa era stato per suo mal governo cacciato di Roma; e fu un gran vedere quel di Niccolò di Cocco, che, poi ch'egli ebbe addormentata la parte, fece venir segretamente le loro genti d'arme, e tanti popoli della montagna di Pistoia, che potettono occupare i luoghi forti della città, per poter poi, come e'feciono, crear nuova balìa, e rimetter Cosimo nella patria, e gli altri confinati seco; ma ditemi un poco, chi son que'due che parlano insieme, uno vestito di scarlatto, che volta a noi le spalle, con la berretta in capo da dottore, rossa, e l'altro grassotto con quel cappuccio pavonazzo in capo?

G. È M. Palla Strozzi il dottore, e l'altro in cappuccio pavonazzo, che dite, è Luca di Maso delli Albizzi, e quello vestito di pagonazzo, tutto magro, e pallido, col viso alquanto lungo, è M. Agnolo Acciaiuoli, amico grandissimo di Cosimo, che gli scrisse, quando era in esilio, in che termine la città si trovava, e che era disposta perchè egli ritornasse, pur che egli facesse muover guerra in qualche luogo, e lo confortò a farsi amico Neri di Gino Capponi.

P. Ditemi, questa lettera non fu ella trovata, e fu cagione che M. Agnolo fu preso, e poi mandato in esilio?

G. Signor sì, ma poco vi dimorò; or torniamo al resto di questi ritratti. Quello che è allato a Niccolò da Uzzano, in proffilo, è Giovanni Pucci, amico di Cosimo; l'altro ch'è di sotto a lui, pure in proffilo, con quel naso grosso in fuori, e raso, è Federigo Malevolti, il quale, come si disse, tenne la chiave dello Alberghettino, dove stette in prigione Cosimo, tanto amorevole e pietoso verso di lui, che li condusse il Fargannaccio.

P. Ecci egli ritratto il Fargagnaccio in questa storia?

G. Signor sì, vedetelo là in ultimo delle figure, a piè, in zucca, grasso, che ha viso di buon compagno; e quegli che è fra Niccolò da Uzzano e Tommaso Soderini, col cappuccio rosso, grassottino, con gli occhi grossetti, pulito, e raso, è Bernardo Guadagni gonfaloniere, che fu corrotto con danari.

P. Fu galant'uomo; ma ditemi, chi son que'due, uno che volta la testa in quà, e l'altro mezzo coperto?

G. L'altro del cappuccio rosso è Piero Guicciardini, e allato gli è Niccolò Soderini, cari amici a Cosimo; l'altre genti, che vi sono attorno, è il popolo; vedete che corrono a vederlo entrare le donne con i putti, che hanno portato con loro gli olivi, le grillande, ed i fiori per fiorir le strade; e comunemente da' suoi cittadini e dal popolo, con quel motto

attorno a quell'aste, è chiamato *Padre della Patria*.

P. Ditemi, Giorgio, io veggo che voi avete ritratto Firenze per la veduta della porta a San Gallo, che mi piace assai, perchè so che Cosimo ritornò di quivi; ma veggo io innanzi alla porta un gran borgo di case, ed un gran convento di frati, cosa che non l'ho mai vista.

G. Signore, non è maraviglia, perchè l'anno 1530 per lo assedio di questa città fu rovinata la piazza, il borgo, ed il monastero, quale era nominato Santo Gallo, da cui la porta prese e mantiene ancora il nome il qual luogo, d'osterie, botteghe, e luoghi pii già ripieno, faceva conoscere a chi era forestiero, innanzi che egli entrasse in questa città, che cosa ell'era dentro.

P. Mi torna a memoria adesso di aver sentito che San Gallo, monasterio famoso, fu edificato dal nostro magnifico Lorenzo vecchio, persuaso da fra Mariano da Ghinnazzano dell'ordine osservante Eremitano.

G. Gli è vero, ed io ho figurato il borgo, le case, la piazza, e'l convento, acciocchè, poichè egli è rovinato, ne rimanesse in pittura, a chi non le vide, questa memoria.

P. Avete fatto bene, ed io, che non lo vidi in piedi murato, ho obbligo a voi, che me lo fate vedere dipinto; ma ditemi un poco, chi furon coloro che furono confinati nel ritorno di Cosimo, oltre a M. Rinaldo delli Albizzi, Ridolfo Peruzzi, Niccolò Barbadori, M. Palla Strozzi, e dove furono confinati?

G. So che M. Rinaldo fu confinato dalla balia l'anno 1434 per anni dieci a Trani, ed Ormanno, suo figliuolo, a Gaeta per altri dieci anni, e ammoniti i discendenti suoi; e Ridolfo di Bonifazio Peruzzi all'Aquila per dieci anni, Bartolommeo da Uzzano fuor delle mura per anni quattro, Luigi, Bernardo, Giovanni, Lorenzo, Matteo di Bindazzi fu ammonito, eccetto li discendenti di Riunieri, di Luigi, di Giovanni di quel casato.

P. Altri?

G. Niccolò di M. Donato Barbadori fu confinato a Verona per anni dieci ed ammonito, e Cosimo suo figliuolo a Verona, o vero a Vinegia, che, rotto i confini, gli fu tagliato il capo.

P. M. Palla di Neri Strozzi?

G. Fu confinato a Padova per dieci anni con Noferi suo figliuolo: così tutti i Guasconi, e tutti i Rondinelli, e loro discendenti ammoniti per venti anni.

P. Alla signoria, che reggeva quell'anno il Settembre e l'Ottobre, fu fatto niente?

G. Furono ammoniti, eccetto Iacopo Berlinghieri e Piero Marchi, perchè questi due stettono fermi nella fede. Io non mi ricordo

di tutti così particolarmente, ma io vi potrei mostrare una lista di quella condannagione, che ascende al numero di novantaquattro, o più, tutti cittadini confinati, ed ammoniti.

P. Non si fece però sangue?

G. Signor nò, eccetto, come dissi, di Cosimo Barbadori, e poi di Ser Antonio di Niccolò Pierozzi, e di Zanobi di Adoardo Befradegli, e di Michele di via Fiesolana, che a tutti e quattro, confinati a Venezia; fu loro poi tagliato la testa; e Bartolo di Lorenzo di Cresci, sendo al bargello, si trovò appiccato in prigione. Signore, andiamo alla storia; perchè non mi pare a proposito, poichè son qui per dichiarare le pitture, il ragionar di questo, che a voi è benissimo noto.

P. Voi dite bene, ma chi cerca la rovina d'altri non si dee dolere quando ella viene sopra di lui; ma in verità ch'io ho avuto sommo piacere di veder ritratte queste persone grandi in questa camera, e non se ne perde niente; ma voltiamoci a questa storia sopra la finestra, dove io veggo Cosimo a sedere con quel giovanetto in piedi, che parla seco; ditemi che cosa è.

G. Signor mio, questo fu che, levandosi le parti in Bologna fra la casa de' Bentivogli e de' Canneschi, Annibale Bentivogli fu da Batista Canneschi morto, e Batista nel medesimo rumore dalla parti fu ammazzato, strascinato ed arso, e la parte fu cacciata della città, e rimase di Annibale un putto d'anni sei; e dubitando la parte che in Bologna governava per i Bentivogli, non avendo loro capi di quella casa, che fussi di qualche autorità, intendendo che i Canneschi impedivano il ritorno, Francesco che era stato conte di Poppi, il quale allora era in Bologna, fece intendere che se volevano esser governati da uno, ch'era disceso del sangue di Annibale, lo insegnarebbe loro; e gli disse che molti anni avanti Ercole, cugino di Annibale, stando a Poppi aveva praticato con una giovane di quel castello, e che ne nacque un figliuolo chiamato Santi, il quale Ercole aveva affermato con verità esser suo figliuolo, e che grandemente lo somigliava.

P. Questo, che avete fatto qui avanti a Cosimo, somiglia il ritratto di Santi?

G. Signor sì, che si ritrasse dalla medaglia sua di mano di Michelozzo Michelozzi scultore; e per tornare a Santi, prestarono i capi fede al conte, e senza indugio mandarono a Firenze loro cittadini a Cosimo che fussi con Santi, e lo mandasse a Bologna. Cosimo sapeva che Antonio da Cascese era reputato padre di Santi, il quale era morto, e mandando per il giovane, ci vide dentro l'effigie di Ercole Bentivogli. Così non sprezzato il negozio, ritrovando il vero della cosa, chiamò

Santi alla presenza sua, e gli parlò così, come Vostra Eccellenza vede che io l'ho dipinto: Santi, gli disse Cosimo, nessuno ti può consigliare, sapendo tu dove t'inclina l'animo; se tu non lo sapessi, or lo sai da me: tu sei figliuolo di Ercole Bentivogli, e non d'Antonio da Cascese; e lo confortò, che, se egli voleva andare al governo de'figliuoli d'Annibale, gli era necessario che si voltasse con animo nobile a quelle imprese gloriose, e degne di quella casa tanto illustre, e che mostrasse con effetto esser ne'gesti figliuolo di Ercole; e, volendo essere figliuolo d'Antonio da Cascese, potea ritornare a stare ad un'arte, consumando la vita sua in quel travaglio meccanicamente.

P. Che gli rispose Santi?

G. Non altro se non che, inanimito dalle parole di Cosimo, s'apprese al consiglio suo; e, rimettendosi in lui, lo consegnò a que'cittadini bolognesi, i quali sono lì presenti, e lo mandò a Bologna con loro, con cavalli, vesti e servitori, ed accompagnato nobilissimamente; che, governandosi secondo che lo instituì Cosimo, ed a bocca e per lettere, mostrò poi tanto animo, e tanta astuzia, che in quella città, dove i suoi maggiori erano stati morti, egli con pace e con quiete onoratissimamente visse, e con fama morì.

P. Certo che egli non degenerò dal padre, e fece a Cosimo onore, mettendo in opera il suo savio consiglio.

G. E però vede Vostra Eccellenza in questi due angoli, che mettono in mezzo questa storia, in uno è l'Astuzia, la quale ha la face in una mano accesa, e lo specchio nell'altra, con le ali in capo; nell'altro è l'Ardire, che è un Sansone, giovane animoso, il quale sbarrò il leone.

P. Ho inteso il tutto; voltiamoci a quest'altra, che questa m'ha satisfatto assai.

G. Dico a Vostra Eccellenza che questa è quando Cosimo dopo la morte di Giovanni Bicci, suo padre, finito di murar la sagrestia di S. Lorenzo di Firenze, che egli lassò imperfetta, egli prese a far murare la chiesa e la canonica con ordine del priore dei preti e de'popolani di quel luogo, secondo la pianta e disegno di Filippo di Ser Brunellesco, architettore, e di Lorenzo di Bartoluccio di Cione Ghiberti, che fece il modello di legname.

P. Dirò che sono quelli che avete fatti dinanzi a Cosimo, che hanno in mano quel modello e gliene mostrano; ma, se son loro, mostratemi quale è Filippo, che io ho sempre avuto vaghezza di conoscerlo, ed ogni volta ch'io veggio la macchina della cupola mi vien sempre in memoria il grande animo ed ingegno di quell'uomo.

G. Avete ragione, che non ne nasce ogni

dì; imperò Filippo è quegli che è ginocchioni, raso, con quel cappuccio in capo, vestito di pagonazzo; Lorenzo è ritto, raso anch'egli, e sostiene insieme con Filippo il modello di legno.

P. Non è egli quello che gittò le porte di S. Giovanni di bronzo?

G. Signor sì, l'uno e l'altro raro nella professione sua, degni veramente di servir Cosimo.

P. A che accenna loro Cosimo?

G. Accenna, come Vostra Eccellenza vede, che quelli scarpellini che lavorano quelle pietre, e'muratori che murano, co'legnaiuoli, fabbri, e gli altri manifattori, sollecitino la muraglia, avendo ragionato loro che voleva metter mano al monisterio di S. Marco di Firenze (il quale vedete quaggiù di sotto in questo ovato dirimpetto, che lo murano) ed a molti altri edifizj e luoghi pii.

P. In verità che egli murò assai, che ne ho visti gran parte; guardate che bel tempio e convento fu quello della badia di Fiesole, e S. Girolamo nel medesimo monte, il monasterio di santa Verdiana, il noviziato di santa Croce, fatto dai fondamenti, la cappella della Nunziata ne'Servi, a S. Miniato al Monte, al Bosco a'frati in Mugello, e molte altre cose di chiese, che non ho a memoria; ed inoltre intendo che le riempiè di paramenti, argenterie, e cose degne d'ogni gran principe; che fino nell'eremo di Camaldoli intendo che fece una cella da romìti, bellissima, ed a Volterra edificò il luogo di S. Francesco, che lo finì Piero suo figliuolo dopo che Cosimo fu morto; ed intendo che sino in Ierusalem fece uno spedale per li pellegrini; e fino da voi ho inteso dire che fece nella facciata di S. Piero di Roma le finestre di vetro con l'arme sua.

G. Egli è vero, che al tempo di papa Paolo III furono disfatte, e rifatte di nuovo con l'arme di quel papa.

P. Lassiamo questo; ma ditemi un poco, chi è quegli con quel cappuccio avvolto al capo, con occhi vivi, e quell'altro più vecchio, che abbassa la testa guardando il modello?

G. Il primo è Donatello scultore, anima e corpo di Cosimo, il quale è in compagnia sua per vedere e lodare quell'opera, e parte per mostrare i disegni ch'egli ha fatti degli ornamenti di stucco della sagrestia vecchia, e delle porticciuole di bronzo che vi fece, così delle quattro figure di stucco, grandi, che sono ne'tabernacoli della crociera della chiesa, e le cere da far gittare di bronzo i pergami di S. Lorenzo, con il modello dell'altar maggiore con la sepoltura di Cosimo a'piedi.

P. L'altro ditemi chi è.

G. È Michelozzo Michelozzi, scultore ed architettore, il quale gli fe' il modello, e fe' condurre il palazzo suo di Fiorenza, quel di Careggi, Cafaggiuolo, il Trebbio, e la libreria di S. Giorgio di Venezia, la quale fe' fare Cosimo quando egli era a confino.

P. Belle memorie tutte; ma ditemi di queste due femmine il loro significato, che mettono in mezzo questa storia, in questi due angoli; che è questa, che ha in mano questo libro serrato, e nell' altra que' due pungoli, ed il mondo appresso, con quelle cose di orefice lavorate sottilissimamente per il dosso?

G. Questa è la Diligenza, che usò sempre Cosimo negli edifizj per onor di Dio, avendo i due pungoli in mano uno per l'Onore, l'altro per la Eternità; ed il libro sono le storie, nelle quali gli scrittori l'hanno fatto vivere nelle memorie delle genti; l'altra è la Religione cristiana, che egli amò tanto e tanto onorò.

P. Perchè la fate voi ammantata e grave, e sotto i piedi quel fascio di palme, ed in una mano l'ombrella con le chiavi, e nell'altra il libro co'sette segnacoli, e da un lato le cose del Testamento vecchio (che veggo l'altare abbruciare la vittima), di quà il regno papale, e sopra lo Spirito Santo? diffinitemi questa fantasia.

G. Eccomi: si è fatta la Religione ammantata per la venerazione che hanno le genti, avendo a rappresentarci gli ordini della chiesa ne' sette sacramenti, i quali sono in que'vasi che gli sono attorno; il fascio delle palme sotto i piedi son figura del fondamento di essa chiesa, fondata da Cristo, ed irrigata col sangue de'martiri; l'ombrella con le due chiavi è messa per l'autorità del papa, già aperta da Cristo, senza la quale il libro de'sette segnacoli non si può aprire, per averla lassata Cristo al suo vicario in terra acciò ne sia dispensatore, avendoci perciò fatto il regno papale; e quel vaso, nel quale sono le rose e le spine, mostra essere il libero arbitrio, che chi l'esercita non può aprire e serrare il libro con la chiave senza la illuminazione dello Spirito Santo, il quale ella ha di sopra.

P. Lo altare che abbrucia la vittima?

G. È figura di coloro che si trasformano in Cristo benedetto, facendo sacrifizio del cor loro, ardendo sempre in su l'altare delle buone opere, come fece Cosimo, il quale non mancò avere tutte queste parti nella religione.

P. Piacemi assai; nè si poteva intendere se voi non l'aveste dichiarata. Ma vegniamo a questa altra storia, dove io veggo un gran numero di persone naturali intorno a Cosimo, che siede loro in mezzo: chi sono coloro che gli presentano libri, e quelli altri che gli presentano statue, pitture, e medaglie?

G. Quel ritto, vestito di pagonazzo, magro e grinzo, che ha quel libro in mano, è Marsilio Ficino, grandissimo ed ottimo filosofo, che presenta a Cosimo l' opere sue; e dietro gli è l'Argiropolo, di nazion greca, litteratissimo di que'tempi, che fu mezzo Cosimo che la gioventù fiorentina imparasse la lingua greca, in que' tempi poco nota; e quegli in proffilo allato al Ficino è M. Paolo dal Pozzo Toscanelli, grandissimo geometra.

P. Uomini tutti grandi ed onorati; ma ditemi, mi par riconoscerci Donatello col medesimo cappuccio, e Filippo Brunelleschi; ma io non conosco già quel frate, che gli presenta quella tavoletta dipinta, nè quello scultore vestito di azzurro, che gli dà quella statua di bronzo.

G. Il frate è fra Giovanni Angelico, frate di S. Marco, il quale fece a Cosimo tutte le pitture che sono in S. Marco nel capitolo e nella tavola della chiesa, che fu rarissimo maestro, e fece ancora in S. Marco in ogni cella di frate una storia di Cristo; l'altro è Luca della Robbia, scultore eccellente, che fe' la porta di bronzo della sagrestia nuova di Santa Maria del Fiore, e inventore delle figure invetriate.

P. Gli altri chi sono?

G. È fra Filippo uno di essi, il quale fece a Cosimo molte opere, e fece la cappella grande della pieve di Prato, ed in Firenze la tavola della cappella del noviziato di Santa Croce, e della chiesa delle monache delle Murate; vi è ancora Lorenzo di Bartoluccio Ghiberti, ed Andrea del Castagno, pittore, amico di casa.

P. Chi è quegli con quel cappuccio rosso lontano?

G. Quello è Pesello, pittore, maestro di animali, eccellente, che parla con Paolo Uccello, maestro di animali, ed intendentissimo della prospettiva, i quali, avendo tutti fatto opere a Cosimo, ricevono da lui (come vedete che ha in mano la borsa) doni, e remunerazioni grandi, non da cittadino, ma da onorato principe.

P. Egli si vede, a quello che egli ha lasciato di memoria, s'egli è quello che voi dite; e certo che si mostra la magnificenza sua e l'ingratitudine di coloro che, potendo, non fanno il medesimo; ma veniamo a questi due angoli che mettono in mezzo questa storia; che femmina è questa che ha questa torcia in mano, con queste tante anticaglie ai piedi, libri, pitture, ed armi?

G. Questa, Signore, è l'Eternità, provvista dalle qualità di Cosimo, riconoscendo le virtù nell'armi, nelle lettere, nelle architetture, nelle sculture, e nelle pitture, alluminando con l'intelletto della torcia accesa coloro che

dopo lui vivono, perchè si procaccino fama, come egli, nelle memorie dopo la morte.

P. Sta benissimo; ma io veggo quà in questo altro angolo la Fama con le ali aperte, e con due trombe, una di fuoco, l'altra d'oro, a cavallo in su la palla del mondo, e la vesta piena di lingue; perchè avete voi fatto quel troncone d'albero secco suvvi le cicale?

P. Perchè la Fama non dice mai tanto con le lingue, di che ha piena la vesta, figurata per i savi, che le cicale che odono, che sono il popolo minore, non facciano maggior romore, portando con le ali il nome di colui che merita lode in quella parte di altezza, dove non aggiungono altro che le ali della fama; la tromba di fuoco è per la maledicenza delle opere triste; e la tromba d'oro per le lodi eterne di quelle buone, che si lasciano risonando per il mondo, dove ella cavalcando si fa sentire.

P. Tutto quest'ordine è bello, e le storie, come v'ho detto, mi piacciono; ci resta a dire ora perchè sotto ogni storia ci avete fatto una medaglia, nella quale avete scritto il nome di chi è colui; che subito ch'io giunsi vi posi l'occhio: ma io vo'sapere da voi, per amor di quelle imprese ch'egli hanno appresso, quello che avete voluto inferire.

G. Egli si sarebbe fatto torto a quest'opera, anzi era un troncargli la vita a mezzo il corso. Qui comincia, Signor Principe mio, l'origine di casa Medici: Giovanni, detto Bicci, padre di Cosimo, è ritratto dal naturale in questa medaglia sotto alla storia di Santi Bentivogli: Cosimo suo figliuolo, e Lorenzo suo fratello, sono quà dirimpetto sotto la storia dove Cosimo remunera i virtuosi, che ha così aria di grande.

P. Questo debbe esser quello che, dividendosi da Cosimo, abitò nella casa vecchia, dove ne viene la discendenza del signor Giovanni avolo mio.

G. Vostra Eccellenza l'ha detto. In questi altri due tondi sono i due figliuoli di Cosimo: in uno è Piero, che è sotto la storia dove Cosimo va allo esilio, che fu congiunto con la Lucrezia de'Tornabuoni, che ne nacque il Magnifico Lorenzo e Giuliano; quest'altro che è sotto, dove si fabbrica S. Lorenzo, è Giovanni suo fratello, pur figliuolo di Cosimo, il quale morì giovane senza figliuoli, che per moglie ebbe la Cornelia delli Alessandri.

P. Lo sapeva; ma questa impresa del falcone che tiene il diamante, che fantasia fu? e quest'altra del falcone che muda, sapetelo voi?

G. Io ho inteso che il mudare fu il ritorno di Cosimo, il quale mutò penne, cioè volontà, per esser volubile nel suo ritorno verso gli amici suoi e nemici; che ne furon messe tre nel diamante, di colore una bianca, l'altra rossa, e verde l'altra, da Lorenzo vecchio, suo figliuolo, mostrando alli amici e al prossimo che, avendo sperato ed avuto fede, erano rimunerati dallo amore e dalla doppia carità di Lorenzo suo figliuolo.

P. Io credo che la stia così; ma voi avete bene osservato una cosa, che mi piace, che avete fatto in questa stanza, oltre a queste imprese in questi angoli, l'arme delle otto palle, che usava Cosimo, che è accompagnata con queste grottesche piene di figure, e fanno parere, oltre alla ricchezza dell'oro e delli stucchi, questa stanza ricchissima.

G. Non se li conveniva manco; ora ci resta a mostrarvi sotto questi angoli, dove sono queste virtù, queste storie di cammei a proposito di queste figure.

P. Io non ci aveva considerato; or ditemi quello che elle sono.

G. Volentieri; queste prime sotto la Prudenza sono le Grazie, che fanno bella Venere, e prudentemente con lo specchio l'acconciano, e l'adornano, e la lavano; e sotto la Fortezza si fanno in quello ovato lungo cittadelle, e si murano luoghi forti; sotto l'Astuzia sono gli archimisti, e gl'indovini, e geometri, che misurano figure; e sotto l'Ardire sono gl'inventori delle navi, che nell'acqua si sperimentano; sotto la Diligenza sono orefici, miniatori ed oriolai, che conducono le diligenti opere loro; e sotto la Religione sacerdoti plebei antichi, che fanno sacrifizio al nome del grande Iddio; alla Eternità sono scultori che fanno le memorie con le statue a'posteri; ed alla Fama sono gli scrittori delle storie, gli astrologj, e i poeti, e gli altri studenti; volendo concludere, che tutte queste virtù ed arti sono state favorite, ed adoperate, e remunerate da Cosimo de'Medici; e qui finisce l'ordine delle invenzioni di questa camera.

P. Certamente che ella mi piace, e me ne satisfo assai; or seguitiamo l'ordine nostro; non volendo star più in questa, possiamo passare a questa altra camera che segue.

GIORNATA SECONDA, RAGIONAMENTO SECONDO

PRINCIPE E GIORGIO

G. Poichè noi abbiamo visto e discorso gran parte delle azioni di Cosimo Vecchio, Signor Principe, e considerato minutamente tutti i ritratti delli amici suoi, ed insieme Giovanni detto Bicci, suo padre, e la successione in Piero e Giovanni suoi figliuoli, comincieremo a ragionare e vedere le storie di Lorenzo suo nipote, che questa camera, dove siamo, è dedicata alle sue virtuose azioni.

P. Molto non fate dopo Cosimo le storie di Piero suo figliuolo, il quale successe e governò lo stato poi, ed, ancora che fusse storpiato dalle gotte, so pure che e' vinse con la prudenza il veleno di molti cittadini?

G. Vostra Eccellenza dice il vero; ma io passo tutto con silenzio, parendomi che e' non bisognasse far altro che il ritratto suo nella camera di suo padre, lo esempio del quale si vede che imitò grandemente.

P. E gli giovò assai, che molti si scopersono nimici palesi, che mentre visse Cosimo stettono occulti, temendo la reputazione e le ricchezze, che dalla prudenza e forza di Cosimo aveva acquistato in vita; ed, ancor che Piero non attendesse molto al governo, diedono a' suoi nimici molte difficultà di levargli lo stato, perchè M. Diotisalvi Neroni, nel quale si confidò Piero (che poi lo ingannò) e M. Luca Pitti, poco innanzi nimico a Cosimo, li congiurò contro nel ritorno da Careggi, al quale scelerato tradimento Iddio non permesse lo effetto; per il che, sendo confinati que' cittadini 'in più luoghi, non mancarono con ogni via tentare tutti i principi d'Italia per rimuovergli lo stato, il quale mantenne quella forma di governo fino che Piero postosi in letto, senza poter mai muover altro che la lingua, mandò fuori lo spirito.

G. Vostra Eccellenza in breve ha detto i gesti suoi, senza che io li dipinga, e mi hanno confermato nella mia medesima opinione di non far di lui altra storia; egli è ben vero che io trapasso in questa di Lorenzo molte cose che sariano state molto bene in pittura, e di Giuliano suo fratello ancora; che per non avere grandi spazj in queste volte, ed esser cose da chi avessa stanze maggiori, e tutte cose odiose, le lasso, sendo l'intento mio volto solo a esempi e gesti grandi, più che a fare abbigliamenti ed ornamenti ne' componimenti delle storie loro.

P. Che cosa lasciate addietro? voletemelo dire?

G. I torniamenti, che feciono in que' tempi felici per le nozze di Lorenzo, quando menò la Clarice di casa Orsina sua donna, e la giostra tanto famosa, che nella piazza di Santa Croce si fece, dove, per proprio valore d'arme, Giuliano suo fratello fece di molte prove, e Lorenzo di quel torniamento ebbe il premio; che certamente in pittura una simil cosa piena di cavalli, e di abiti, e ricchezze di gioie, e d'ornamenti arebbe fatto molto bene, perchè non è cosa che nella pittura faccia meglio che la varietà delle cose.

P. Voi dite il vero; che ho letto le stanze, che in lode di quella giostra fece M. Agnolo Poliziano in ottava rima, che furono molto degne sopra quella materia; ma eraci egli altro, che si potesse fare?

G. Signor sì, che ci era, che, dopo la morte di Piero, rimanendo giovanetti Lorenzo e Giuliano, ed in aspettazione, per le loro virtù, d'esser nella patria utilissimi alla repubblica, fu tentato da molti cittadini torre di mano il governo a questi giovani, dove da M. Tommaso Soderini (la prudenza del quale, e l'autorità era nota, non solo in Firenze, ma a tutti i principi d'Italia) fu fatta ragunata de' più nobili, che governavano, in Santo Antonio della porta a Faenza, e da lui recitata in benefizio loro, e della città una orazione, per la quale fu stabilito loro, ancorchè giovani, il governo; per il che Lorenzo rispose a tutti con gravi e modeste parole, e con eloquenza assai; che rimasti vinti dalle virtù di Lorenzo ne feciono quel giudizio, che seguì poi nelle mirabili azioni sue; dove chi avesse voluto fare questa azione, guardate se ci andava de' ritratti al naturale, e de' gesti nelle attitudini delle figure! ma poichè gli spazj son pochi, e questi gesti sono tanti, sono andato scegliendo i fiori per mettergli in opera.

P. A voi come pittore è lecito fare ogni cosa; ma ditemi un poco, voi mi avete ragionato di Santo Antonio alla porta a Faenza; io non ce l'ho ma' visto; arò caro sapere da voi che muraglia ell'era, poichè non ce n'è rimasto memoria.

G. Santo Antonio era una chiesa murata all'antica, assai ragionevole, simile a Santo Ambrogio, dove abitava in una gran muraglia, ed intorno alla chiesa una gran congregazione di preti forestieri, che portavano nel

petto il segno e l' ordine di quel santo; e ci avevano poi uno spedale di poveri ed intorno un gran ceppo di case, e v' erano allato giardini e compagnie, con molte comodità; così nelle case come nel chiostro vi erano pitture eccellenti di mano di Lippo e di Buonamico Buffalmacco, che tutte furono buttate a terra con tutti questi edifizj, quando si fece il castello, o cittadella che noi la chiamiamo, e la porta a Faenza fu occupata per farne la torre, che è oggi nel mezzo del mastio principale. Ma torniamo all' ordin nostro, perchè io passo ancora, Signor Principe, l' impresa che fe' Lorenzo nello acquisto di Volterra, quando, ribellata dai Fiorentini per conto della cava delli allumi, facendo Lorenzo quella impresa di guerra contra il parere di alcuni, ed avutone poi vittoria, salì in tanta reputazione; le quali storie, se mai noi aremo a far tessere panni di seta a queste stanze, o d' arazzi, saremo a tempo in quelli a far tutto quello che avessimo mancato in questi, come abbiam fatto in quelle di sopra.

P. Non mi dispiace, perchè son tutte belle e ricche storie; ma cominciate un poco a dirmi che cosa è questa, che è in questo partimento, spartita in questa stanza nella volta in queste storie, ed otto virtù ne'cantoni di questa camera? che è quà sopra, dove io veggo quel ve abbracciar Lorenzo? sarebbe ella mai l' andata a Napoli?

G. Vostra Eccellenza l' ha conosciuta; questa è quella storia degna del grande animo suo, piena di pietà verso la patria, e di fede verso quel re, nimicissimo suo; il quale re andava trascorrendo, e rubando la Lunigiana, per vania de' danni de' Fiorentini, come ancora vennero le genti d' Alfonso, e del papa, e del padre, le quali in sul Sanese, ed in sul Fiorentino scorrendo, fu un gran spavento de' popoli, che si fuggivano da questi eserciti, per essere stato il campo de' Fiorentini rotto da Alfonso e Federigo d' Urbino. Travagliato adunque Lorenzo dagli odj vecchi della congiura del 1478, la quale io non voleva dipignere, e poi per questa guerra, e trovando il comune senza denari, e la peste nella città, ed avere a combattere con un re grandissimo, e con un papa crudele, il quale non desiderava altro che cacciarlo di casa, per satisfare alla parte contraria, che voleva levare Lorenzo di quel governo, come tiranno di quella repubblica, risolvè fra tanti pensieri importanti, per salute pubblica e per util proprio, di chieder tregua per due mesi, e confidato nella innocenza sua fece intendere a Ferrando che voleva andare a trovarlo a Napoli per rimettere la somma delle differenze nel giudizio suo.

P. Fu una gran resoluzione, e molto pericolosa, sapendo egli che Ferrando era vendicativo; ma ditemi, quel che abbraccia Lorenzo mi pare Ferrando; donde l' avete cavato?

G. Signore, lo ritrassi quando fui a Napoli in Monte Oliveto, dove sono di rilievo, di mano del Modanino, in una cappella Alfonso e Ferrando, interi, ginocchioni intorno a un Cristo morto, che lo somiglia che par vivo.

P. Egli ha un' aria molto terribile; ma chi è quaggiù basso quel grassotto raso, in zucca, di quegli tre, vestito di nero, che pare che accompagnino Lorenzo?

G. Quegli è Paolantonio figliuolo di Tommaso Soderini, come sa Vostra Eccellenza, che rimase gonfaloniere in Firenze, per mantenere il governo di Lorenzo nella città, menandolo seco a Napoli quasi che per ostaggio; che, senza che si sapesse per molti, andò in compagnia seco verso Pisa, mostrando di andare a vedere le possessioni l' uno dell' altro; e con piacevolezza, e senza avvedersene, lo condusse a Napoli.

P. Bellissimo tratto; ma quell' altro con quella testa secca grinza, anch' egli senza niente in testa, per chi lo avete fatto?

G. È Piero Capponi, savio e confidente di Lorenzo, il quale fu padre di Niccolò, che innanzi lo assedio governò sì bene e sì saviamente questa città per il popolo; e quest' altro quà innanzi, anch' egli vecchio, e grassotto, è Giovanni de' Medici, bisavolo del signor Giovanni vostro avolo, che l' uno e l' altro dicono che l' accompagnarono.

P. Chi è quel vecchio magro dietro alla sedia del re, accanto a quell' armato all' antica?

G. È M. Diotisalvi Neroni, vecchio e fuoruscito, nimico a Lorenzo, il quale non mancò con tutti stimoli d' invidia e d' odio e di biasimo, sforzandosi di fare che quel re togliesse la vita a Lorenzo.

P. Gli altri, che io ci veggo, non hanno arie di questi paesi; ed invero questa storia è molto accomodata per lo spazio che ha, e mi par bello il casamento, e le genti, e la corte, che sono attorno a vedere con che cera raccoglie il re Ferrando Lorenzo, maravigliandosi del giudizio e della eloquenza sua; ma ditemi, Giorgio, chi è quella donna in questo angolo a man ritta, che ha la croce in mano, e quegli altri vasi in su quello altare, vestita di color chiaro, e l' altra di là nell' angolo che abbraccia que' tanti putti facendo carezze loro, e nutrendone col proprio latte, e ricoprendogli con la propria veste?

G. Signore, questa prima è la Fede co'

sette sacramenti della chiesa; l'altra, che ha
tanti putti, che gli cuopre dal freddo, è la
Pietà, mostrando a chi vede questa pittura
che Lorenzo andò a Napoli per la pietà che
egli ebbe della sua patria, e mostrò aver tan-
ta fede in quel re, e nella sua bontà, che gli
riuscì il disegno suo, che fu contra l'opinio-
ne de' suoi nimici, i quali non pensaron mai
che Lorenzo uscisse delle mani di quel re
sanguinoso e crudele, il quale avendo espe-
rimentato, in pubblico ed in segreto, inten-
dentissimo delle nature degli uomini, e ge-
neralmente de' governi delli stati e repubbli-
che, rimase vinto dalla umanità e grandezza
sua, confessando che nessun principe lo a-
vanzasse di sapienza e di giudizio; e così
Lorenzo, fatta lega con gli Aragonesi, portò
l'amicizia e la grazia di quel re, ed insieme
alla sua patria la desiderata pace.

P. Tutto è vero, e molto più, secondo
altre volte ho sentito dire; ma ditemi un po-
co, che storia è questa, che è quà, dove io
veggo questi signori e principi, che sedenti
disputano insieme col Magnifico Lorenzo?

G. Signore, questa è fatta per la dieta che
a Cremona fecioro questi principi quando i
Veneziani, come sapete, avevano mossa a
Ercole, duca di Ferrara, una guerra improv-
visa e crudele, accompagnata dal favor gran-
dissimo di Sisto IV, pontefice, il quale era
unito in lega con quella signoria, per amplia-
re ed ingrandire lo stato al conte Girolamo
Riario suo nipote, e tutto con danno e rovina
di Ercole, ogni volta che i Veneziani fussero
stati vincitori; la qual guerra fu con gran
fastidio ed odio di tutti i principi italiani, i
quali non desideravano punto che quel sena-
to si fusse fatto maggiore di dominio, cono-
scendo che agevolmente potevano, nello oc-
cupare l'altrui paese, aspirare alla monar-
chia di tutta Italia. La lega adunque in
contrario loro era il re Ferdinando, e Lodo-
vico Sforza tutore d'un fanciullo duca dello
stato di Milano, e Lorenzo de' Medici, i qua-
li avevano mandato per impedire questa guer-
ra, nel Ferrarese per soccorso ed aiuto di
Ercole, e di più nel territorio della chiesa,
gente ai danni del papa, ed in Toscana
Niccolò Vitelli, perchè ritornasse in città di
Castello sua patria, della quale Sisto poco
innanzi lo aveva cacciato; che queste im-
prese tutte attendevano a impedire alla San-
tità, perchè egli poi, come fece, abbando-
nasse la lega che aveva coi Veneziani; laon-
de, nascendo poi la morte di Ruberto Mala-
testa da Rimini, e di Federigo duca d'Urbino,
capi di quegli eserciti, questa accrebbe ai
Veneziani tanto vantaggio, che ardirono ac-
costar le genti loro fino sotto Ferrara; per il
che la lega stretta da questi pericoli, cono-

scendo quanto dannoso fusse loro l'aiuto che
con gente e danari dava il papa a' Veneziani,
tentarono fino Federigo imperatore, che fa-
cesse un concilio per tutti i sacerdoti contro
al papa in Basilea; i quali freni giovarono in
ultimo, che il papa fece lega con gli altri
principi italiani contro a quel senato, dove
prima era in confederazione, e fece loro in-
tendere che si levassino del contado di Fer-
rara con lo esercito, e che, se non posavano
giù l'armi, insieme con gli altri compagni
della lega si sarebbono aspramente vendicati
contra di loro di queste ingiurie. I Venezia-
ni, per questo in più furore e animo accesi,
fecioro maggiore apparato di forze e di guer-
ra, che potessono, deliberando voler vedere
il fine di tutta questa impresa; ed allora i
principi italiani si raunarono in Cremona
per consultare sopra questa guerra il rime-
dio alla salute degli stati loro, nella qual
dieta intervenne il Magnifico Lorenzo vo-
stro.

P. Già l'ho visto a sedere con quella vesta
lunga di scarlatto; ma ditemi, chi è quegli
che gli siede allato, vestito di rosso, con quel-
la barba canuta, e che stende la mano in ver-
so di lui?

G. È il legato del papa, cardinal di Man-
tova, mandato da Sisto a quella dieta; e l'
altro, che gli è vicino con quella berretta
rossa, e raso, è Ercole da Este duca di Fer-
rara; l'altro, che gli è vicino è Alfonso du-
ca di Calavria, e quel giovane, che volta a
noi le spalle, vestito di sopra di rosso, e sotto
con quella corazza antica azzurra, è il signor
Lodovico Sforza, che con le mani e con l'at-
titudine esplica l'animo suo, ragionando con
que' signori.

P. Veramente ch'egli hanno tutti cere d'
uomini grandi; ma ditemi, sapete voi chi so-
no gli altri principi, che seggono e parlano in
questa dieta?

G. Signor nò, perchè prima io non ho
avuto i ritratti d'altri signori, che questi, ch'
io sappia il certo che vi si trovassero, ed
il restante ho fatto per fare quelli che vi fu-
rono; che ogni giorno che mi venisse occa-
sione di ritrovarli, poco si penerà a mutar lo-
ro l'effigie e farli somigliare.

P. Sta bene; ma ditemi, perchè la man
destra riposa sopra un corno di dovizia, e
la sinistra in su la spada rimessa nella guai-
na?

G. Per cagione che avendo egli parlato in
questa dieta con tanta gravità, ed eloquenza, e
giudizio, e del modo, e come si doveva gover-
nare, e muover quella guerra, egli solo avan-
zò di esperienza delle cose di arme tutti i
capitani; e nel resto gli altri principi grandi;
onde il metter la mano destra sul corno di

dovizia, e la sinistra in sulla spada nella guaina, mostra che con que' modi che egli ha ragionato loro, e che piglieranno da lui, ne risultò, come fu poi, una eternissima pace; ed ecco ch' io ho fatto quà fuor della storia in questi due angoli due virtù sue, che questa storia accompagnano; in uno è Ercole che ammazza l' idra, avendo egli con la verità tagliato all' Adulazione la lingua, e con le virtù sue la via alla Falsità, che sogliono spesso nelle imprese grandi e difficili accecar la mente de' principi; nell' altro angolo è il Buono evento, povero ed ignudo, che ha preso la tazza da bere, ed ha in mano le spighe del grano.

P. Tutto ho considerato e veduto, e mi piace assai; ma voltiamoci a quest' altra storia, dove io veggo questo esercito de' Fiorentini, che lo conosco ai soldati ed alle insegne; che cosa comanda quella figura armata all' antica in su quel caval bianco a quello esercito? ditemi che cosa è.

G. Signore, quella è la guerra, che nacque in Lunigiana fra i Genovesi, ed i Fiorentini, quando Lodovico Fregoso aveva preso per inganno Serezzana, e venduta a' Genovesi, i quali, con ogni studio ed apparato per mare e per terra guerreggiando molti mesi con aiuto de' Pietrasantini, furono poi dallo esercito fiorentino combattuti, e presa, e poi difesa Pietrasanta; Lorenzo de' Medici vedendo che in campo erano molti disordini sì per i commissarj, come per i soldati, venne in campo per emendare gli errori e i disordini loro, e presa Pietrasanta, ed in oltre messo tutto lo sforzo de' Fiorentini intorno a Serezzana, la quale batté con artiglierie, ed al fine assediò, i Genovesi fattisi forti la volson soccorrere; ma dallo esercito fiorentino furon poi rotti e mandati per mala via; mentre Lorenzo era in campo comandò allo esercito che si discostasse da Serezzana; e, non prima discostato, i popoli della città aprirono le porte, e tutti umili vengono in verso Lorenzo con gli olivi in mano, e con le chiavi, presentandole a Lorenzo, che sperando nella clemenza e virtù sua lo ricevono nella terra. Non fu, Signor Principe, questo di questi popoli un gran segno di amore e di fede in tanta lor miseria?

P. Certamente sì, ma e' fu anche una gran clemenza ed un buon giudizio quello di Lorenzo verso di loro.

G. Ed eccolo appunto in questi due angoli, che mettono in mezzo la storia l' uno e l'altro; il Buon giudizio ha in mano quello specchio, che vi si guarda dentro, ed il mondo appresso per giudicar con quello le azioni sue, che mostra che chi conosce benissimo sè, può nello specchio dalle sue for-

ze giudicar quelle d' altri; onde perciò chi è savio ben giudica e domina, come fe' Lorenzo, il mondo.

P. Molto a questa Clemenzia fate gettar via le due spade, che ha in mano? ditemi, perchè ella fa così?

G. Signore, questa ha indosso l' armi difensive, l' elmo in testa, e la corazza in dosso, e siede in su quelle arme, mostrando che ella getti le offensive, e le difensive tenga in dosso, che tal fu la clemenza in verso di loro usata da Lorenzo.

P. Mi piace la storia, e queste sue virtù; ma alziamo, Giorgio, il capo un poco a questa del mezzo, ch' io veggo in questa volta grande, piena di figure varie, e con tanti begli ornamenti di stucco attorno, messi d' oro; ed ancora veggo il Magnifico Lorenzo a sedere, ed intorno tanta gente, che gli presenta varie cose ed animali; cominciate un poco a dirmi che fantasia ella è.

G. Signor Principe, questa è la gloria e lo splendore delle virtù di Lorenzo, le quali furono tante, che tirarono a sè ogni persona grande, ancorchè di lontano paese, per conoscerlo; e questa l' ho fatta perchè, essendo egli diventato arbitro di tutti, o la maggior parte dei principi d' Italia, gli sono intorno tutti gli ambasciatori, che di varie nazioni erano tenuti da' loro principi appresso a Lorenzo, per udire i suoi consigli savi e giusti per i governi de' lor signori.

P. Voi non sapete però dirmi chi si siano, se son ritratti di naturale, o no.

G. Signore, questi gli ho ritratti da Sandro del Botticello, pittore, che udii dire che questo grassotto primo, con quella toga di dammasco pagonazzo, in zucca e raso, che è appresso a Lorenzo, era l' ambasciatore che teneva il sopra tutti gli altri virtuosissimo re Mattia Corvino di Ungheria, il quale oltre ai consigli, e l' intrinseca amicizia che aveva con Lorenzo, gli fe' in questa città per le sue mani fare una grandissima sorte di libri miniati con bellissime figure, e gli mandò tarsie di legnami commessi di figure di mano di Benedetto da Maiano, eccellente; così fe' fare l'oriuolo, che noi abbiamo qui in palazzo, di mano di Lorenzo dalla Volpaia, con tutte le ruote che girano secondo il corso de' pianeti, il quale, perchè non fu finito innanzi alla morte di Lorenzo, rimase, per esser cosa rara, in questa città. Ebbe questo re virtuoso, per le mani di Lorenzo, scultori, architettori, falegnami e muratori eccellentissimi, e, di mano di Niccolò Grosso, fabbro, ferramenti divini. Onde sempre tenne quel re che la virtù di Lorenzo fusse venuta in terra dal cielo, per insegnare a vivere a tutti i principi del mondo.

P. Ditemi chi è l'altro che è dopo questo ambasciatore.

G. L'altro fu tenuto qui da Ferrando da Aragona, e gli altri due, quel dalla barba lunga era tenuto qui da Iacopo Petrucci di Siena, e quell'altro da Giovanni Bentivogli di Bologna, i quali allora reggevano quelle città, che tutti erano confederati amici di Lorenzo, che insieme gli portavano reverenzia ed amore. Sapete voi, Signore, chi sono que' capitani armati, che portano quelle insegne?

P. Non io, se voi non me lo dite.

G. Quel soldato che tiene quella insegna, dove è quel vitello, che ha quella palma nella zampa, e che giace in su quel prato d'oro, l'uno e l'altro in campo azzurro, è Niccolò Vitelli; e quell'altra insegna, tenuta da quell'altro, che ha dentro in campo azzurro quella fascia d'oro, è Baccio Baglioni da Perugia; e quella, dove in campo azzurro è il diamante con le tre penne, impresa di Lorenzo, è un capitan de' Manfredi da Faenza, che tutti furono capitani di eserciti per Lorenzo; gli altri soldati appresso, quegli sono quelli che furono messi dallo stato alla guardia della persona di Lorenzo, dopo il caso de' Pazzi, ed insieme con gli altri mostrano l'unione e la fede che hanno usato in verso la prudenza e la magnanimità di Lorenzo; le quali virtù son quelle due femmine che Vostra Eccellenza vede accanto a lui, che una abbracciando l'altra ha certe serpi in mano, l'altra si riposa in sur un tronco di colonna a guisa di fortezza; le quali virtù lo ammaestrano e consigliano.

P. Belle fantasie; ma non volete voi che io sappia chi son coloro che stanno attorno a Lorenzo? che mi par vedere altri presentarli cavalli barberi, ed altri leoni, ed alcuni armati ginocchioni tante armi da guerra, e quel prete ritto, giovane, vestito di scarlatto porgergli quel cappello da cardinale, e tante genti indiane con que' mori, che hanno condotto innanzi a Lorenzo quegli animali sì strani, e scimmie, e pappagalli, e que' vasi di pietre orientali addosso a tanti schiavi; ditemi se vi piace, che invenzione è questa, ch'io non conosco.

G. Signor Principe, questi, che presentano i cavalli barberi ed i due leoni, sono gli Aragonesi, che gli furon da Napoli per fare questo dono a Lorenzo, in segno di benevolenza, dimostrando che il lione ed il cavallo, uno per bellezza e l'altro per fortezza, non potevano essere presente se non dal bello, e forte animo di Lorenzo; il quale dono con la virtù sua si guadagnò da Ferrando di Aragona. Que' due soldati armati all'antica, che stanno ginocchioni a' piedi di Lorenzo, portano a Lorenzo tante armi da guerra da Lo-

dovico Sforza da Milano in segno d'amore, non tanto per fare il presente onorato delle armature e de' superbi lavori di quelle, quanto per mostrargli che la virtù di coloro che sanno adoperarle ed usarle, come fece Lorenzo, vince ogni difficile impresa contro a'nimici. Quel prete vestito di scarlatto, che presenta quel cappello da cardinale, è un cameriere di papa Innocenzo VIII di casa Cibo, Genovese, il quale, avendo portato per le discordie passate, odio a Lorenzo, conosciuta per lo avvenire la molta virtù sua, cominciò a amarlo ed onorarlo, e nell'ultimo imparentatosi seco, con dar la Maddalena sua figliuola al signor Franceschetto Cibo suo nipote, e dopo non molto tempo, elesse cardinale Giovanni suo figliuolo, che appena avea finito tredici anni; questo è quando gli manda il cappello, vinto in concistoro con voci innanzi il tempo ordinato dai decreti papali; e da quel collegio, per benevolenza e virtù di Lorenzo, fu messo in casa sua quella suprema dignità. La gente indiana, che dice Vostra Eccellenza, viene a far segno, con tanti ricchi e varj doni, della benevolenza che alla virtù e grandezza di Lorenzo portava Cuiebo, Soldano del Cairo, il quale fu allora grandissimo nelle imprese di guerra, che gli mandò (come vedete) a presentare fino in Fiorenza que' vasi, gioie, pappagalli, scimmie, cammelli, e, fra gli altri doni, una giraffa, animale indiano non più visto di persona; e di grandezza, e di varietà di pelle, che in Italia simil cosa non venne mai; e tanto più era da tenerne conto, quanto nè i Portoghesi, nè gli Spagnuoli nell'India, e nel nuovo mondo, non hanno mai trovato tale animale; sicchè, Signor Principe, come dissi prima, questa storia non contiene altro che la virtù delle lettere e della sapienza, per le quali Lorenzo è diventato glorioso, meritando tanti varj doni, non da uomini plebei, i quali accarezzò col provvedergli del suo nelle carestie, nè da quelli delle buone arti ingegnose, che sempre e'favorì, ma da' gran principi, e da' potentissimi re, e fino da esterni, e contrarj di costumi, e di religione.

P. E non è dubbio alcuno, Giorgio, che non solo egli abbia vinto di valore, e di virtù ogni cittadino moderno, ma molti de'grandi, che in Grecia ed in Roma fiorirono nel tempo delle felicità loro. Ora, se vi pare, abbassiamo gli occhi a quest'ultima, dove io veggo sedere Lorenzo con quel libro aperto, in mezzo a tante persone litterate, che hanno tanti libri in mano, ed appamondi, e seste da misurare; ditemi i nomi loro e chi sono.

G. Volentieri: questo è quando con felice giudizio ed ottimo modo, poi che alle cose pubbliche egli aveva dato gli ordini, e simile

alle private della città, si diede a'piaceri e studj della filosofia, e delle buone lettere In compagnia di questa scuola di uomini dottissimi, co'quali, quando alla villa di Careggi, e quando al Poggio a Caiano, per più lor quiete, esercitava gli onorati studj.

P. Ditemi adunque se questi uomini litterati, che Lorenzo aiutarono, sono ritratti di naturale, o nò; e mi sarà caro che mi mostriate chi e'sono, che mi ci par vedere di belle teste fra loro; ma ditemi, chi è quel vecchietto raso accanto a Lorenzo, in proffilo, che accenna con quella mano?

G. È Gentile da Urbino, vescovo d'Arezzo, litteratissimo, e precettore di Lorenzo e Giuliano suo fratello, che fu tante volte mandato da Lorenzo per ambasciadore in Fiandra, ed in Francia a più potentati, che visse tanto, che le prime lettere insegnò a Piero, Giovanni, e Giuliano, suoi figliuoli.

B. Certamente ch'io ho avuto caro vedere l'effigie sua, che gli ero affezionato per le qualità sue virtuose, d'animo e d'ingegno; ma questo quà innanzi, vestito di rosso chiaro, con quella berretta tonda di que'tempi pagonazza, magro in viso, chi è?

G. Demetrio Calcondila di nazion greca, il quale insegnò le buone lettere della sua lingua a quella accademia, e fu insieme con questi altri trattenuto con provvisioni onorate da Lorenzo.

P. Questo giovane allato a Demetrio, con sì bella cera e piacevol'aria, con quella incarnagion fresca e pulita, in zazzera, di capelli sì grandi, vestito di rosso, sarebbe egli mai il conte Giovanni Pico, signor della Mirandola? che mi pare averlo visto altre volte.

G. Vostra Eccellenza l'ha conosciuto, e certo che fu un fonte di dottrina, e di tutte le scienze, e Lorenzo lo trattenne di continuo.

P. Egli ebbe ragione; ma quello in proffilo, che gli è accanto, vecchio, in zucca, grassottino, per chi lo avete voi fatto?

G. Per il nostro M. Francesco Accolti, Aretino, grandissimo interprete delle leggi civili, il quale a questa accademia fu onorato ornamento.

P. Oh come mi diletta di vederli! ma seguitiamo; questo da quella gran zazzera, che è lor dietro, e che tiene quel libro nella man sinistra?

G. È M. Agnolo Poliziano, poeta ingegnoso e dotto, caro infinitamente a Lorenzo, che nella giostra di Giuliano suo fratello compose le lodi di quella, dove nella quarta stanza disse, invocando Lorenzo per il lauro:

O causa, o fin di tutte le mie voglie,
 Che vivo sol d'odor delle tue foglie;

mostrando ancora la volontà delli studj, per la corona del lauro che si dà a'poeti. Guardi Vostra Eccellenza in quest'ultimo, dietro al Poliziano, quel poco di proffilo che è alquanto di colore scuro.

P. Io lo guardo, ditemi chi è.

G. Questo è il favolosissimo e piacevole Luigi Pulci, che per mona Lucrezia fece le battaglie di Morgante, campione famoso, e le tante altre composizioni a requisizione di Lorenzo.

P. Or torniamo da quest'altra parte, dove io veggo M. Marsilio Ficino, filosofo platonico, vero lume della filosofia, che questo lo conosco perchè altre volte l'ho visto ritratto; certo che il luogo che gli avete dato accanto a Lorenzo se gli conviene; ma questa figura intera quà innanzi, vestita di rosso, e che tiene quella palla della terra in mano con quelle seste, ditemi il nome suo.

G. Questi è Cristofano Landino, allora segretario della signoria, che fu da Pratovecchio di Casentino, che comentò il nostro Dante; perchè la parte dell'inferno, secondo che si dice, egli la intese meglio, però gli ho fatto in mano la palla della terra, perchè sotto la gran Secca (come la chiama il nostro poeta) misurò e distinse bene, e meglio intese le bolge di quella, che non fece il cielo.

P. Ditemi, chi è quello che volge a noi le spalle, con quella berretta azzurra in capo, e che parla con quell'altro giovane?

G. Quegli è il nostro M. Lionardo Bruni Aretino, il quale ho voluto mettere fra questa accademia, poichè egli a questa repubblica scrisse l'istoria fiorentina ed il Procopio, ed anche egli fu segretario della signoria, il quale parla con Giovanni Lascari, dottissimo greco; e quel proffilo, che è fra Lionardo e il Lascari, è lo ingegnoso Leonbatista Alberti, grandissimo architettore, il quale scrisse nel tempo di Lorenzo i libri d'architettura; e l'ultimo, che Vostra Eccellenza vede in proffilo dietro al Lascari, è il Marullo, greco dottissimo, il quale fa fine a questa onorata scuola.

P. Io non credo, Giorgio, che mai in tempo alcuno in questa città sia accaduto, che si sia trovato maggiore abbondanza di begl'ingegni, o volete nelle lettere greche, o latine, o vulgari, o nella scultura, o pittura, o architettura, o ne'legnami, o ferramenti, o ne'getti di bronzo, nè chi ancora di casa nostra le pareggiasse, e le onorasse, e premiasse, e più se ne intendesse, che Lorenzo; che si può giudicare da questi segni, che queste scienze non fanno mai profitto, se non dove elle si stimano e si premiano.

G. È così; e vedetelo, che Lorenzo aveva fatto fare il giardino, ch'è ora in su la piazza

di S. Marco, solamente perchè lo teneva pieno di figure antiche di marmo, e pitture assai, e tutte eccellenti, solo per condurre una scuola di giovani, i quali alla scultura, pittura, ed architettura attendessino a imparare sotto la custodia di Bertoldo, scultore, già discepolo di Donatello; i quali giovani tutti, o la maggior parte, furono eccellenti, fra' quali fu uno il nostro Michelagnolo Buonaroti, che come sa Vostra Eccellenza, è stato lo splendore, la vita, e la grandezza della scultura, pittura, e architettura, avendo voluto mostrare il cielo che non poteva nè doveva nascere, se non sotto questo magnifico ed illustre uomo, per lassar la sua patria ereditaria ed il mondo di tante onorate opere, quante si veggono di lui oggi, e di molti altri, che io ho viste, di cotesta scuola onorata. Or concludiamo adunque, che Lorenzo fiorì di tutti que' doni che può per virtù e fortuna prospera avere e desiderare un uomo mortale: e però guardi Vostra Eccellenza in questi due angoli, che mettono in mezzo questa storia, dove sono questi litterati, che da un canto vi ho fatto la Virtù, che appoggia un braccio in quel vaso grande pien di fiori, per l'odore buono che essa Virtù fa sentire dell'opere sue; con l'altro tiene un libro aperto, mostrando che senza le fatiche e gli studj non si dà di sè odore al mondo; le quali, quando sono condotte al segno che facciano romore, la Fama, che è di quà in questo altro angolo, suona la tromba d'oro, e bandisce la chiarezza dell'opere con le trombe degli scrittori.

P. Io vi dico, Giorgio, non è tanto grande opera, che per Lorenzo abbiate fatta, che al merito della sua lode non sia poco; ma ditemi, queste quattro teste che avete fatte in queste medaglie ovate, tenute da que' putti di rilievo tondi e messi tutti d'oro, con tanti ricchi ornamenti attorno, per l'effigie degli uomini di casa nostra, e per le lettere che vi sono intorno, si conoscono; ma questa prima qui, sotto a questi uomini dotti, che è la testa di Giuliano, fratello di Lorenzo, che fu padre di papa Clemente VII, ditemi, questa impresa che gli fate dalle bande con quel troncon tagliato verde, che nelle tagliature de' rami getta fuoco, con quel motto scritto che dice SEMPER, sapete il suo significato?

G. Dicono che questa impresa portò Giuliano nella sua giostra sopra l'elmo, dinotando per quella, che, ancora che la speranza fusse dello amor suo tronca, sempre era verde, e sempre ardea, nè mai si consumava.

P. Mi piace; ma voltiamoci quà sotto la storia, dove Lorenzo abbraccia il re d' Erminia a Napoli; non è questo, armato d' arme

bianca con questo zazzerone nero, Piero primogenito di Lorenzo, che ebbe per donna la figliuola del cavaliere Orsino, e che governò dopo suo padre lo stato?

G. Signor sì, e fu anche quello che lo perdè.

P. E non è dubbio, che, a chi si governa con poca prudenza, spesso interviene il contrario di quello che si spera; ma ditemi, perchè gli fate voi quella impresa di questo troncone mezzo secco, che ha le rose rosse fiorite, e cone le foglie verdi, con questo motto franzese?

G. Io non so quello si voglia significare; credo che questa impresa fusse fatta nel suo esilio fuora, perchè l'ho vista a Montecasino, dove egli è sotterrato, che Clemente VII gli fece fare di marmo una gran sepoltura; e credo che il broncone, o rami secchi, sieno coloro che son stati già in istato, e, fatto fiori e frutti, poi per le avversità perduti, e del tutto fuori della verde speranza; ed ancora ha il ramo tanto del verde, che e' può fare rose e frutti: e ciò seguì mentre e' visse, che gli mostrò tre volte la fortuna la via del suo ritorno.

P. Può essere ogni cosa; ma voltiamoci a quest' altro sotto la storia di Serezzana, che non si può scambiare, ancora che voi non ci aveste fatto le lettere; io lo conosco, gli è Giovanni cardinale de' Medici; oh cera proprio da esser papa, come egli fu! ma in questa impresa, senza motto, arò caro di sapere che significa quella neve piover dal cielo, ed agghiacciarsi in terra, ed il sole dall'altra parte, battendovi sopra con i suoi razzi, disfarla.

G. Questa l'ho già sentita interpretare per la natura e bontà di questo singolar uomo, il quale, col sole della grazia e della virtù sua, disfacendo ogni indurato animo, vincendolo con lo splendore de' razzi della sua liberalità, come egli mostrò poi nel suo pontificato.

P. Ditemi l'impresa di questo ultimo, che è di quà dove io veggo il Magnifico Giuliano, suo fratello, e minor di tutti, il qual sempre m' è parso che abbia un' aria molto gentile, e odo che fu la gentilezza del mondo, e l' umanità e la bontà di casa nostra; sapete che significa quel ramo di miglio, che sostiene il pappagallo verde, con quel motto che dice GLOVIS?

G. Il miglio è una sorte di biada prodotta dalla natura, e si conserva più che l' altre biade, ed è manco corruttibile degli altri semi fuor della terra; sopra il quale il pappagallo, che è in forma della voce umana, dice sempre GLOVIS, del qual motto, secondo alcuni, ogni lettera per parte dice una pa-

rola, che sonerebbono così : *Gloria, Laus, Onor, Virtus, Iustitia, Salus;* che visto il Magnifico Giuliano il ponteficato di Leone, suo fratello, in casa sua, volse dire che sempre starebbe quivi la gloria, la lode, l'onore, la virtù, la giustizia, e la salute.

P. Io non sapeva a quel GLOVIS dar mai interpretazione alcuna; ma quel che mi è piaciuto, oltre a queste imprese, è l'arme che voi fate delle palle, che sono differenti queste di Lorenzo a quelle di Cosimo, perchè veggo queste che son qui, dove voi fate la palla azzurra di mezzo con i tre gigli che ebbe Lorenzo dal re di Francia, e mi piacciono questi tre angoli con le tre punte di diamante.

G. Elle sono impresa sua, ed in questi angoli le palle fanno per ogni verso numero perfetto, che squadrato dentro l'angolo in quadri in ogni mezzo viene giusto una palla; e quando io era giovanetto, stando a Roma col cardinale Ippolito de'Medici, me la insegnò fare papa Clemente.

P. Lo vedevo bene che ella aveva disegno, e mi pareva che ciò venisse dal buono.

G. Ora, Signor Principe, come io le dissi innanzi nel mio ragionamento, che a questo subietto di Lorenzo sarebbe stato necessario avere avuto una stanza di maggior grandezza, a chi avesse voluto dipignere tutte le storie sue, perchè ancorchè egli non vivesse più che quarantaquattro anni, egli fece cose assai e tutte onoratissime, così nelle azioni della vita, come ancora nelle fabbriche ed edifizj particolari per se, e per memoria de' suoi, come la sepoltura di bronzo e di porfido in S. Lorenzo per Piero suo padre, e Giovanni suo zio, edificando ancora il palazzo del Poggio a Caiano, e molti altri per la città e fuori, come fu lo spedaletto di Volterra, ed il gran principio della villa di Agnano di Pisa, ma per il pubblico il castello di Firenzuola infra le Alpe, ed il Poggio Imperiale ne' confini di Siena, e le cittadelle di Pisa, di Volterra, e d'Arezzo, dove sempre gl'ingegneri, e gli architetti furono in pregio ed in favore da lui tenuti; e, perchè usò sempre inverso ogn'uno pietà e clemenza, fu da Iddio amato sommamente, dove per ciò le imprese sue furon sempre condotte al fine con una felicità incredibile.

P. Io per me non sento suono a'miei orecchi più dolce che le lodi di questo savio e prudente uomo; e quando io ho inteso quanto egli era eloquente, e finalmente senza alcun vizio, vorrei con ogni diligenza che non solo io ma molti cittadini, che io conosco, fussono tali, che si specchiassino in queste sue virtù, e che lo imitassino in tutte le azioni. Or poichè abbiam finito di veder le storie, e ragionato assai di quelle, non perdiamo tempo più altrimenti a guardar le grottesche, e gli altri ornamenti, che avete fatti nelle facciate e nelle volte; che, volendo noi ragionare di queste altre stanze, ho più paura che il tempo ci manchi, che la materia.

G. Vostra Eccellenza dice benissimo; ma, per concludere il fine del ragionare, io dirò solo in questa, per ricordo dell'altre, che ogni volta che Vostra Eccellenza viene in una di queste stanze, se ben prima non vi ragiono delle storie, che son fatte nelle stanze di sopra a queste, come feci nel principio a quella di Cosimo vecchio della Dea Cerere, la quale era in figura di Cosimo, il quale provvide l'entrate a casa sua, e vi introdusse il governo, così in questa, che noi siamo, son quassù di sopra le storie della Dea Opi, adorata, e da tutte le sorti di uomini grandi e piccoli con doni e tributi riconosciuta per madre universale, così come Lorenzo in questa abbiamo veduto, che da tutte le sorti d'uomini è stato riverito, presentato, e tenuto per padre de' consigli e di tutte le virtù; perchè bisogna che Vostra Eccellenza vadia sempre col pensiero immaginandosi che ogni cosa, e chi ho fatto di sopra, a queste cose di sotto corrisponda; che così è stata sempre l'intenzione mia, perchè in ciò apparisca per tutto il mio disegno; e per non tener più Vostra Eccellenza in questo ragionamento, noi passeremo a questa sala grande, dove, avendo noi a ragionar delle imprese gloriose di Leone X, figliuolo di Lorenzo, che sono pure assai, farò fine al mio dire, acciocchè avanziam tempo.

GIORNATA SECONDA. RAGIONAMENTO TERZO

PRINCIPE E GIORGIO

G. In questa sala, Signor Principe, abbiamo dipinto la maggior parte de'fatti di Giovanni cardinale de' Medici, il quale fu poi chiamato Leon X; nella quale abbiamo in parte dimostro i travagli del suo cardinalato, e la felicità delli onorati fatti nel suo pontificato; e perchè delle materie de'casi occorsi dalla morte di Lorenzo suo padre,

dopo che fu fatto legato di Toscana, per fino che egli travagliò con lo esilio, che lo tenne fuor di casa diciotto anni, non mi occorre ragionare, poichè io ho cominciato le sue storie appunto in quel tempo, quando, per le virtù sue, e per esser riuscito nella corte di Roma mirabile, fu adoperato in molte cose importanti, credendo, come egli fu poi, che per la prudenza e per l'illustri qualità del padre egli dovesse riuscire e di giudizio e di animo valoroso in tutte le sue azioni, imperò io sono andato scegliendo delle cose fatte da lui le più notabili, non avendo io a Vostra Eccellenza (che queste storie sa meglio di me) a contar la sua vita, ma sì bene a dichiarare per amor dei ritratti, de' luoghi, e delle persone, quelle che io ho dipinto.

P. Ditemi adunque, dove vi cominciate voi ?

G. Mi comincio dal soccorso, che diede a Ravenna quando fu legato, dove seguì poi il memorabil fatto d'arme, nel quale papa Giulio II di quello esercito aveva dato al cardinale de' Medici la legazione, sperando che per la sperienza delle cose, che innanzi ne' travagli del suo esilio aveva provato, dovesse molto bene riuscire in quella guerra, perchè e' conosceva che egli era animosissimo, e co' soldati liberale, facendosi amare per le gran virtù e qualità sue, e sperando d'ottenere, per mezzo del suo ingegno, quelle vittorie di riaver Bologna e ingrandire lo stato della Chiesa, come egli fece, e tanto più gli diede volentieri sì onorata legazione, quanto ne doveva temere Piero Soderini gonfaloniere di giustizia a vita in Firenze, poichè aveva disfavorito il papa, e dato in Pisa il luogo a' cardinali, dove si faceva il concilio contro di lui.

P. Tutto so, senza che vi affatichiate punto, non solamente dalle cose della città, e dalle storie che sono state scritte di lui, ma ne ho inteso poi parte da molte persone vecchie, che vi si trovarono, ed anche ne ho sentito molte volte discorrere da altri. Ma ditemi, avete voi fatto qui in questa storia del fatto d'arme di Ravenna il ritratto di monsignor di Fois ?

G. Signor sì, egli è da questa banda di quà, armato di arme bianca, con l'elmo fatto alla Borgognona, in su quel cavallo bianco bardato, che salta, e che ha quel saio sopra l'armadura di velluto chermisi bandato di tela d'oro; di quei due che gli sono appresso, il più vecchio è l'Allegria, l'altro è il Palissa, capitani franzesi.

P. Certamente ch'io non credo che fusse mai giovane sbaldato di quella nazione più volonteroso di gloria di lui, e che in un tratto pigliasse più ardire nelle cose della guerra,

insegnando soffrire a' suoi soldati il combattere di verno; che sapete di che importanza fu il danno che e' fece nel suo primo combattere, quando egli costrinse, combattendo, gli Svizzeri con loro grave danno ritornare a' cantoni loro, e poi con che velocità e bravura egli liberò Bologna dall'assedio, mettendovi dentro le venti insegne di fanteria, ed i seimila cavalli con tanti carri ed artiglierie, senza che il campo nemico lo sapesse. Del pigliar Brescia non parlo, e come presto carico di preda tornasse a Bologna all'esercito del papa, e continuamente, combattendo, gli risolvè in ultimo andare a combattere Ravenna, giudicando, o ch'ella si sarebbe resa, o che, andando a soccorrerla lo esercito dov'era il legato, gli arebbe dato occasione di far fatto d'arme, come egli fece poi. In somma, Giorgio, io non credo che mai Franzese nissuno avanzasse questo giovane e d'ingegno, e di bravura, e di celerità d'opera, e che la fortuna lo spignesse più tosto con la lode e con la gloria in cielo, e che anche con la morte lo levasse sì presto di terra.

G. Egli è verissimo : or guardi Vostra Eccellenza un poco la campagna di Ravenna, che io ho dipinta, ed il paese con la pineta, in su la marina, ed il fiume, che passa da porta Sisa, pieno di barche, che va poi dalla Badia di Porto in mare.

P. Questo ignudo grande, che è quà innanzi con quel timone e quella pina, ed ha avvolto al braccio quel corno di dovizia pieno di tanti frutti, e dalla man sinistra tiene quel vaso pieno d'acqua, che lo versa in quel fiume, per chi lo figurate voi ?

G. Per il fiume Ronco, che dai Romani fu chiamato Viti, ed il corno per l'abbondanza del paese, ed il remo perchè le barche dalla foce di Porto fano a Ravenna vi navigano : ma ditemi, Signore, avete voi considerato il paese e la città, la quale è ritratta di naturale per quella veduta appunto dove fu il caso? guardi Vostra Eccellenza minutamente, che poco lontano alle mura sono accampati i Franzesi; e Fois con quel numero grande di artiglierie battè la città appunto. accanto al torrione della porta a Santo Man, dove è il canale ed i mulini; ed in soccorso fu mandato al legato alcuni capitani del papa, e Marcantonio Colonna, innanzi che Fois la facesse battere; i quali con la loro gente d'arme, e co' cavalleggieri di Pietro da Castro, ed altri capitani di fanteria sollecitarono l'andata, e promise loro il legato che, se avessino cura della città, non mancherebbe soccorregli, bisognando, e che terria cura di loro come di se medesimo, e però gli ho fatti, come vedete, dentro, e parte in su le mura.

P. Non veggo io, Giorgio, rovinar le mura, ed ammazzar con quella batteria molti che sono alla difesa di quella?

G. Signor sì, che io ho fatto Fois, che, con giudizio avendo partito le nazioni delle genti sue, perchè a ogn'uno tocchi così dello onore, come del pericolo e dell'utile, cerca con ogni sollecitudine e forza pigliar quella terra.

P. Che artiglieria avete voi fatto, che tira per fianco dentro nella città in su quel bastione, e che scarica addosso a' Franzesi, che assaltano la terra in quella parte, dove son rotte le mura da' colpi de' cannoni franzesi?

G. Quella è una colubrina che era di smisurata grandezza, la quale Marcantonio Colonna e gli altri capitani fecero in quel luogo scaricare spesso, che fece una strage grandissima di feriti e morti in coloro che si affrettavano a salire per entrar dentro, portando via i pezzi di loro stessi, che in ultimo riempierono il fosso i 'corpi de' miseri soldati; nella qual batteria furon morti come vede Vostra Eccellenza che io ho dipinto, molti forti uomini e capitani valenti.

P. Se le figure, Giorgio, che avete fatte accanto alla muraglia fussono state maggiori, come le sono troppo piccole, io vi arei confortato a farvi nella città Marcantonio Colonna, con il ritratto degli altri capitani.

G. Signore, il suo ritratto ci è, ma ce ne serviremo altrove; che se io avessi fatto le figure grandi, io ci arei ritratto ancor monsignor Ciatiglion, singular capitano, e lo Spineo maestro d'artiglierie industrioso, che vi morì; dell'uno e dell'altro abbiamo il ritratto, ma troppo saria stato se minutamente io avessi voluto in tutte queste istorie ritrarre ogn'uno; basta bene che io non ho mancato fare i principali capi di questo esercito. Ora finito questo assalto, ed inteso Fois che lo esercito del papa veniva a trovarlo col legato e con Fabbrizio Colonna e con Pietro Navarra, e considerato che egli poteva esser forzato a combattere, ed offuscar la gloria ed il gran nome che egli si aveva acquistato, si partì di Ravenna aspettando in modo la vanguardia, che quelli della città non potessino nuocergli molto se avessino dato alle spalle dell'esercito.

P. Io veggo qua innanzi la fanteria e le genti d'arme franzesi, che si muovono, e le conosco agli abiti ed alle insegne, ed è fra loro, come innanzi diceste e mi mostraste, Fois armato, ed il Palissa, e l'Allegria. Ditemi, ecci fra loro nessuno altro ritratto segnalato?

G. Signor sì, vi è Alfonso duca di Ferrara, giovane, il quale ha quell'elmo in ca-

po, ed avendo menato gran numero di gente, e di artiglieria, poichè egli era principale in quella guerra, volse satisfare col venir suo in persona, all'obbligo grande che aveva col re di Francia; dove io ho finto che Fois in questa storia abbia ragionato con questi capitani, e dato la cura al duca Alfonso, che gli è dietro, ed al siniscalco di Normandia, che è quel giovine armato che ha tanti pennacchi in capo, che abbiano cura della vanguardia, ed al Palissa ed all'Allegria quella della seconda e della terza, e vedete ch' io fo che Fois, voltato loro le spalle, cavalca, come è costume di generale insieme per poter metter meglio le genti ai luoghi suoi, e per andare, secondo il bisogno, intorno a'capitani, ed a' soldati franzesi, tedeschi, ed italiani, per confortarli valorosamente a combattere con parole e con animo grande, promettendo la vittoria, e l'onore, ed i premi.

P. Tutto veggo, ma queste due figure principali, che quà innanzi alla storia maneggiano questo luogo basso quelli due pezzi d'artiglieria, chi sono, e per chi li avete fatti?

G. Son quelle che per consiglio del duca di Ferrara furon messe oltre al fiume, che mostrano tuttavia quel giovane bombardiere, che volta a quell'altro la faccia, che se ne conducano delle altre, le quali furon poi quelle, che volte nelle spalle delli nimici e ne' fianchi dello esercito, fecero nel campo spagnuolo quella gran mortalità di gente e di cavalli, che sapete.

P. Intorno a quel mulino rovinato sopra quelle genti, nel piano di Ravenna, è cominciata una gran zuffa, e mescuglio insieme di cavalli e di fanterie con molte insegne imperiali, franzesi, e del papa; ditemi che cosa sono.

G. Signore, questa è la battaglia che è già cominciata dall'uno e l'altro esercito appresso al fiume, dove fecion i Tedeschi èd i Guasconi un ponte, che occupa la vista de' primi cavalli; in su quello passarono parte delli squadroni, e parte di sotto dove allora il vado era più largo, i quali col condursi con prestezza di là non ebbono quasi danno, e di poi sparse le genti in ordinanza per i fianchi delle battaglie, cominciarono a venire alle mani i soldati, mentre che già tutta la fanteria e cavalleria franzese fu passata il fiume; tirarono poi da ogni banda gli eserciti gran numero d'artiglierie, che per lo strepito sbalordirono i capitani, e feciono quella occisione di cavalli e d'uomini, che i pezzi de' soldati e de' cavalli volavano per il mezzo delle squadre loro, con una crudeltà di morte e di miseria, di corpi laceri e tronchi, grandissima.

P. Io so, secondo ho inteso dire, che non
è seguito molti anni sono cosa sì grande, nè
di maggior mortalità di gente, e così di valo-
re e di pregio d'uomini, quanto fu questa, per
l'ostinazione di Pietro Navarra; che non vol-
se credere o fare a modo di Fabbrizio Colon-
na, che lo consigliava che dovesse passare il
fiume e rompere gl'inimici, che poteva farlo;
il quale, pensando solo a salvar sè e le sue
genti; e confidandosi nel valore de' suoi sol-
dati e del luogo, dove era accampato, fu poi
con danno di lui e de' suoi costretto a rima-
ner prigione. I Guasconi, secondo che e' di-
cono, assaltarono la fanteria italiana fra l'ar-
gine ed il fiume, la quale già dalle palle d'
artiglieria rotta ed in disordine, stringendosi
insieme gli ributtò; che soccorsi dall'Alle-
gria con uno squadrone fresco di cavalli ven-
ne battendola, per vendicare la morte d'un
suo figliuolo Mellio, statogli in Ferrara am-
mazzato da Ramazzotto, pensando che fusse
quivi, non s'accorgendo il misero signore che
il destino lo portava a morire con l'altro fi-
gliuolo, nominato Vincroe, il quale dalli ni-
mici gli fu morto innanzi ed in sua presen-
zia buttato nel fiume, e poi non andò molti passi
che lo sfortunato vecchio in quella strage ri-
mase morto; e certamente che dopo, gli Spa-
gnuoli andando insieme ristretti, ancora che
avessono perduti molti soldati, e tutti i ca-
pitani più vecchi, e l'insegne, con ordine mi-
rabile, e con unione di loro stessi, ed in or-
dinanza passando per quell'argine fortificato
combattendo di là dal fiume, con giudizio si
ritirarono; e la troppa voglia, che hanno spes-
so i capitani grandi, che sono in su l'acqui-
stare, di stravincere e non sapere usare la vit-
toria, fece che monsignore di Fois, il quale,
gridando straordinariamente con insaziabile
desio correva dietro a gli nimici sfrenatamen-
te con una compagnia di gentiluomini, fu
messo in mezzo da' nimici, e da gli ultimi
gettato da cavallo, e da un barbaro crudele
scannato e morto; nè gli valse dire che fusse
Fois, fratello della regina di Spagna. Questo,
Giorgio, fu cagione d'interrompere la perfe-
zione della vittoria, che egli aveva avuta, e
della aspettata grandezza che si vedeva fortu-
natissimamente farne in questo giovane; que-
sto diede spazio poi a salvarsi alli Spagnuo-
li, e, secondo che intendo, vi morirono in
questo fatto d'arme più di ventimila uomini,
e la maggior parte valenti e fior de' sol-
dati.

G. Io ho tutto inteso, e mi è rincresciu-
to della morte di quel giovane valoroso, ma
maggiormente di quelle povere anime, e di
tante migliaia d'uomini e valenti; ma non
vogliamo noi guardare, Signore, un poco quà
dove io ho finto e ritratto in questa storia,

in quel gruppo di cavalli da quest'altra ban-
da, pur franzesi, il cardinal de' Medici sta-
to dopo la rotta condotto prigione da' nimi-
ci in campo?

P. Lo veggo a cavallo in su quel turco
bianco, con l'abito di legato; e che gli
fate voi guardare col suo occhiale in mano?

G. Signore, e' considera (dopo che gli ha
visto tanta moltitudine di morti appresso di
lui, e che è campato in quella guerra, e dopo
il pietoso officio di legato, che ha con animo
costante eseguito, e dopo che con prieghi cri-
stiani ha raccomandato le anime di quelli
che sono morti) a che fine Iddio l'abbia
preservato vivo, fuoruscito, ed ora prigione
in mano de' suoi nimici. Guarda ancora Fe-
derigo San Severino cardinale, che è quello
che gli è vicino, che ha quella barba nera e
berretta rossa, che distende quel braccio ver-
so il legato, armato con arme bianca, il qua-
le venne mandato legato in campo dal conci-
lio, che mostra l'affezione che aveva a quel-
la causa il legato de' Medici; e, ragionando
seco gli va contando che da' suoi cavalleggie-
ri franzesi, senza rispetto avere all'abito
del cardinalato, li aveva campato la vita; e
come lo difese Iddio prima, e poi il cavaliere
Piattese da Bologna, il qual ne ammazzò uno
di loro, l'altro fuggì. Federigo da Bozzolo gli
è dreto, che, avendolo poi levato di mano de-
gli Albanesi, lo conduce a què' signori pri-
gione.

P. Sta benissimo, e lo somiglia molto, ed
ha garbo con quello occhiale in mano; aveteci
voi fatto altri prigioni seco?

G. Signor sì, vi ho fatto il marchese di Pe-
scara, il quale dopo che i suoi cavalleggieri fu-
rono stati rotti, difendendosi, ancor che aves-
se di molte ferite, fu fatto prigione; vedetelo,
ch' egli è vicino al legato, con quell'elmo in
capo, giovanetto; così Pietro Navarra, anch'
egli ritratto al naturale, che è quegli che ha
in capo quella berrettona nera, con aria fosca.

P. Certamente che è stata lunga, ma è bella
storia per le varietà di queste cose, e vaga as-
sai per il ritratto del paese, e per gli uomini
grandi onorata; ma ci arei voluto il cardinale
di Cardona, ed Antonio da Leva, che dopo
mille intoppi de' nimici, e sbalorditi dal tirar
delle artiglierie, e dal romore, e dalle grida
de' vivi, e dalle strida di quelli che moriva-
no, e fremito de' cavalli, e dal suono dell'ar-
mi e delle trombe, intendo che appena si sal-
varono in questo fatto d'arme.

G. Di questo, Signore, io non ho avuto il
suo ritratto; di Antonio di Leva l'ho fatto
altrove; ma, poichè erano scampati fuora, io
gli ho lassati indietro, che non sarjano stati
bene, se io gli avessi messi fra questi pri-
gioni.

P. Or voltiamoci quà a questo ottangolo che segue: ditemi che barca veggo io nel fiume con quel barcaruolo mezzo ignudo, che siede con quel timone in mano, e di là in su quella riva quella baruffa di soldati; che cosa è, che questa storia non mi torna a mente?

G. Non è maraviglia, Signore; i Franzesi dopo che ebbono preso Ravenna, e saccheggiata, menarono a Milano prigioni il legato, il Navarra, e con loro molti altri nobili per mandarli in Francia, i quali arrivati in sul Padovano, non molto dal fiume del Po lontani, fu il legato da piccola febbre, o dal dispiacere della prigionia forzato a fermarsi alla Pieve del Cario, con grazia però di quelli che lo guardavano, dando ordine intanto che i cardinali, che avevano disfatto il concilio a Pisa ed a Milano, si avviassono innanzi con le loro corti, e con gli altri soldati pian piano. Avuto adunque Medici questo poco di larghezza di tempo, come persona accorta, in quella necessità fece cercare dell'abate Buongallo, familiarissimo suo, pregandolo che se egli trovasse nessuno gentil' uomo di quel paese, che potesse provvedere in qualche modo alla salute ed al suo scampo, se gli raccomandava: venne lì per ventura ritrovato (come spesso ne' bisogni manda Iddio) dall' Abate Rinaldo Zalti, soldato vecchio nobilissimo di quel luogo, il quale aveva molti lavoratori a' suoi poderi, e credito co' contadini del paese; e non bisognò molto all'abate pregar Rinaldo, il quale di sua natura odiava i Franzesi, ed aveva in memoria le virtù di Lorenzo de' Medici, increscendogli, come pietoso, che un signor nobile e cardinale italiano avesse andare a perpetua prigionia in Francia ed in mano de' suoi nimici; e, perchè gli pareva esser solo a condurre questa impresa, tolse in aiuto Visimbaldo, del luogo medesimo, ed ancora che fusse di fazion contraria era molto amato da lui, e datogli il contrassegno, che quando fusse tempo si saria fatto intendere allo abate, questi tornò con tal nuova al legato, che tutto lo fece riavere.

P. Non fu egli questo abate quegli, che fu poi scambiato da un servitore di Visimbaldo e del Zalti, che trovò, in cambio dell' abate Buongallo, uno abate franzese che li fu mostro, pensando che fusse esso, e gli disse che ogni cosa era in ordine? l' abate franzese gli rispose in collera che non gli aveva comandato niente, ma il servitor suo accorto, conoscendo aver fatto l' errore, cercò di ricoprirlo, che parve allo abate una bestia, fin che se li levò dinanzi.

G. Signore, egli è desso; ma non restò però che sempre il Franzese non avesse sospetto, e che per ciò non affrettasse subito la partita, e molto più presto che non s' era ordinato. Andando adunque con la squadra verso il Po, ancora che il legato mettesse tempo in mezzo con sue cose per dare agio a Rinaldo che ragunasse sue genti, era quasi passato con la barca ogn' uno, ed aveva già accostato la mula il legato per entrar dentro alla barca, quando ecco Rinaldo co' suoi contadini assaltò all' improvviso i Franzesi, come Vostra Eccellenza vede che io ho dipinti, e mette in volta, senza troppe ferite, le genti che guardavano il legato.

P. Io dirò che Rinaldo è questo soldato armato, che tiene per i capelli quel Franzese cascato, che fugge e mena con quella spada addosso a quelle genti che sono in terra sopra l' uno all' altro nella fuga del correre; e Visimbaldo dove è?

G. È con gli altri suoi allato a Rinaldo con l' altra spada nuda a due mani, che gli caccia in fuga ancor egli; guardi Vostra Eccellenza nel lontano del paese il legato, che fugge a cavallo in su quella mula bianca, in abito di cardinale.

P. Lo veggo, ed invero il povero signore dovette avere la sua; ma certo l' abate Rinaldo e Visimbaldo fecion una santa opera.

G. Santissima; ma la fortuna non ferma mai ne' travagli di fare scherni, paura, e danni, che, ancorchè il legato fusse libero da questo infortunio, ed assicuratosi per aver posto giù l' abito di cardinale, e vestito da soldato, e passato di notte il Po, ed ito a un castello di Bernabò Malespini, parente di Visimbaldo, percosse in Bernabò per sua mala sorte, che era di fazione franzese, il quale, per non farsi danno, volse fare intendere al Trivulzi tutta la cosa, ed intanto fu guardato il legato in questo stretto, e disonorato, il quale, disperatosi della salute e liberazion sua, si doleva del fato che lo perseguitava e lo affliggeva; se non che Iddio spirò il Trivulzi, che fece intendere a Bernabò che i Franzesi erano stati cacciati al ponte del Mincio, e che lassasse il legato, fingendo che i servitori l'avessino lassato per corruzione di danari.

P. Tutto aveva inteso, e come andò poi a Vogara, ed a Piacenza, ed a Mantova, dove con carezze e doni di marchese Francesco fu ristorato.

G. Non vogliamo, Signore, seguire l' altre storie? che già si apparecchia, in questa che segue, la felicità del suo ritorno, dopo tanti travagli, il quale seguì il medesimo anno.

P. Voglio; ma non fate voi altro innanzi? so pure, dopo che i Franzesi ebbono passate

le alpi per irsene in Francia, fu loro tolto Milano e restituito a Massimiliano Sforza, e che il Cardona, raunate insieme le genti spagnuole, e rifatta la cavalleria, e così il duca d'Urbino venuto in Romagna con le sue genti, ed i Bentivogli, non avendo alcuna speranza di governare più Bologna, per il consiglio di Francesco Fantuzzi si uscirono della città, ed allora il legato de' Medici venne a governare quella repubblica, e rimettendo i fuorusciti in casa. Non vi ricordate voi avere inteso che feciono poi la dieta a Mantova per ordinar la pace in Italia? nella quale si trattò di tutte le ragioni delli stati, e particolarmente di rimettere i Medici in Firenze; e so pur che vi fu per loro il Magnifico Giuliano de' Medici, e per li Fiorentini Gianvittorio Soderini, fratello di Piero allora in Firenze gonfaloniere, il quale, per cagione di avarizia, e perchè non ebbe in quella dieta ragioni valide, fu licenziato, e dichiarati in quella dieta nimici i Fiorentini, ed al legato de' Medici fu consegnato lo esercito spagnuolo, che il Cardona aveva in sul contado di Bologna; perchè vennono poi col favore di papa Giulio con gli Orsini e Vitelli, i quali, passati co' Pepoli e con Ramazzotto l'alpi, si condussono a Prato.

G. Tutto sapevo, ma a me non occorreva fare in pittura più storie innanzi, perchè Vostra Eccellenza sa che il legato sapeva che in Firenze il Soderino già aveva messo in carcere venti cittadini, che giudicava che tenessono la parte de' Medici, e che due volte mandarono gli ambasciadori loro al Cardona che la città saria stata col re, e co' collegati in quel governo, come fusse piaciuto loro, con offerta di gran somma di danari; e che dopo il sacco di Prato, avendo tentato più modi e tutti pericolosi, fu da Antonfrancesco degli Albizzi e da Paolo Vettori, per lo spavento e tumulto che era nella città, consigliato il Soderino a partirsi di palazzo', e lassare la dignità, se voleva fermare il romore, offerendosi l'uno e l'altro a salvarlo. Così dopo dieci anni, che egli aveva governato quello stato con tanta riputazione, si partì, ed uscito di Firenze per l'Umbria si condusse a Raugia; e perchè queste storie non m'erano a dipignere necessarie, imperò io ho fatto in questa il suo trionfo, quando e' parte da Santo Antonio, luogo del vescovo dove fu incontrato da' cittadini fuor della porta a S. Gallo: eccolo che è qui in mezzo in abito di cardinale, e con la croce della legazione, Giovanni de' Medici, con tante genti che l'accompagnano. Questo, Signor Principe, è il suo felice ritorno in Firenze l'anno 1512.

P. Io lo veggo a cavallo con quelli statui-

ri all'usanza di quel tempo, e veggo molti cittadini, che lo incontrano a piè, ed anche molti armati e soldati, che lo accompagnano a cavallo, e già ci scorgo i ritratti di molti cittadini; arò caro, Giorgio, che incominciate da un lato a contarmi i nomi, perchè io riconosco già la porta a San Gallo, e veggo il fiume di Mugnone con il corno di dovizia, e col vaso dell'acqua, mezzo ignudo, che la versa; ditemi un poco, chi è quel giovane in su quel cavallo bianco, che volta a noi le spalle, quà innanzi, armato all'antica, con quella celata in testa, con la mano destra in sul fianco?

G. Signor Principe, quello è Ramazzotto, allora giovane, capo di parte delle montagne di Bologna, servitore antichissimo di casa vostra.

P. E quello armato con quella celata in capo sopra quel cavallo rosso, che volta in là la testa, e parla con quell'altro soldato, chi è?

G. Questo primo è il Cardona, che parla col Padula.

P. Questi è colui, che fu per non far seguire lo effetto del ritorno de' Medici, quando gli ambasciadori fiorentini tra la seconda volta mandati dal popolo e da Piero Soderini, con tante offerte e condizioni larghe, e fu per esser corrotto dallo appetito della cupidigia, e dall'avarizia, se non era il Padula ed il legato, che lo temperarono con molti altri signori, che mostrarono che si doveva per molte ragioni, opprimere la parte franzese, e, che sendo i Medici stati cacciati da loro, non si scorderiano mai per tempo nessuno il benefizio fatto da lui nella amicizia e gratitudine ricevuta da loro, rimettendogli in casa; ma chi è quegli che è allato al Cardona, di quà, con quella barba bianca?

G. Signore, questo è il signore Andrea Caraffa, Napoletano, molto affezionato a' Medici; allato a esso abbiam fatto Franciotto Orsino e Niccolò Vitelli, che è quel giovane allatogli in proffilo; e gli altri sono le genti loro de' Pepoli, e degli altri capi, che accompagnano il legato.

P. Questi cittadini, che lo incontrano, sapete chi e' sieno?

G. Signor sì; l'uno è Giovambatista Ridolfi, che è quello del mantello pagonazzo; che volta a noi le spalle, che fu fatto poi dal legato de' Medici primo gonfaloniere della città; gli altri sono diversi cittadini amici di casa, che si rallegrano vedendo ritornato nella patria loro la base e la fermezza di questo paese, ed al popolo l'abbondanza. Quivi è anche concorso di donne a vedere, e di putti in segno di letizia: sulla porta della città è comparso con molti a cavallo M. Cosimo de'

Pazzi arcivescovo di Firenze, che prima andò a incontrare il Magnifico Giuliano, fratello del legato ; vedete ch' egli esce appunto fuor della porta.

P. Ogni cosa sta bene; ma questa figura grande ignuda quà innanzi alla storia, che sta in quella attitudine stravolta, e questa giovanetta adorna di fiori in testa, che gli mette in capo quella corona d' oro piena di gioie e di perle, ditemi che significato sia il suo.

G. Questo è il fiume d' Arno, che posa il braccio manco sopra la testa di quel leone, ed ha quel corno pieno di fiori, fatto e figurato per l' abbondanza del paese, e quel remo in mano, perchè si naviga con legni assai grandi dalla foce dove entra in mare fino a Pisa, e poi con scafe e navicelli sino a Firenze; e quella femmina, che dice Vostra Eccellenza, è Flora, la quale gli mette in capo il mazzocchio ducale, dimostrando che da questa tornata di Giovanni cardinale de' Medici si stabilì per la grandezza sua il fondamento vero del governo di questa città nella casa de' Medici.

P. Certamente che questo fatto fu gran principio della grandezza di casa nostra, ed è anche notabile per la liberalità che usò il legato de' Medici in rimunerare i capitani ed i soldati con doni onorati per sì rilevato benefizio di averlo rimesso con i suoi in casa, accompagnando questo negozio con uffizj amorevoli di parole, e di obbligazione perpetua, oltre alle offerte e le cortesie de' premj donati loro. Chiamando poi il popolo ed i cittadini in questo loro ritorno armati in piazza a parlamento, secondo l' ordine vecchio, si elessero que' quindici cittadini, che sapete, nobilissimi ed amici de' Medici, ed appresso i sessanta in compagnia loro, i quali riformarono lo stato.

G. Tutto so: ma non conta l' Eccellenza Vostra la modestia che mostrò Giuliano de' Medici fratello del legato, il quale, sapendo quanti nimici aveva, in ogni modo levato le forze degli eserciti si mise l' abito cittadinesco, andando solo per la città senza guardia, procedendo con la medesima grazia, modestia e civiltà di Lorenzo suo padre, volendo contentarsi solo viver nella maniera che gli altri cittadini grandi ?

P. Voi vedete bene che per questo e' non estinse l' odio loro, anzi crebbe tanto, che gli congiuraron contra, volendo ammazzare il legato e lui ; ma scoprendosi il trattato per quella polizza, che fu trovata, dove erano i nomi di che n' era autore, furon puniti; ma lasciamo questi ragionamenti. Ditemi l' ordine di questa storia lunga, che segue; io veggo gran numero di vescovi, e cardinali in pontificale, che cosa è ella ?

G. Dopo questa congiura, che Vostra Eccellenza ha detto, seguì la morte di papa Giulio II, onde al legato de' Medici convenne andare a Roma al conclave per fare il nuovo pontefice; e molti buoni ingegni, dal proceder della vita, felicemente augurarono tal dignità dovere cadere in lui. Giovanni adunque entrato in conclave tirò dalla parte sua con l' affabilità e le altre sue virtù tutti i cardinali più giovani, e nati di sangue reale, ed illustri, ed in quella età fioriti di virtù e di ricchezze; ed ancora che molti cardinali vecchi per merito e dottrina, e benevolenza popolare si promettessero il papato, e più degli altri Raffaello Riario, cardinale di San Giorgio, fu con universal concorso adorato pontefice, considerato da' cardinali che l' imperio della repubblica cristiana si doveva per ogni sorte di virtù, di animo, e di corpo dare a Giovanni. E perchè mi è parso che la coronazione sia più gloriosa, e storia più degna d' onore, che il crearlo, per la pubblica pompa fatta da lui a S. Giovanni Laterano, ho figurato quello spettacolo onorato e glorioso e degno di tanto merito; così ho cerco farci tutte quelle persone segnalate, che a questa onorata incoronazione si trovarono.

P. Bene avete fatto : ma incominciate un poco a dirmi chi sono que' quattro a cavallo armati d' arme biancà con quelli stendardi in mano, benchè mi par conoscere que questi, che è quà innanzi su quel cavallo leardo, sia all' effigie il signor Giovanni mio avolo; ditemi, e egli esso ?

G. Vostra Eccellenza l' ha conosciuto, perchè a questa incoronazione egli portò lo stendardo dentro l' arme del papa. Quell' altro, che gli è allato in su quel turco rosso a cavallo, che ha armata la testa con quella croce biancà al collo, e barba nera, è Giulio de' Medici allora cavalier di Rodi, cugino di Leone, il quale portò lo stendardo della religione, che fu poi, dopo papa Adriano, chiamato Clemente VII. L' altro, che è in su quel cavallo giannetto dietro a loro con la barba bianca, anch' egli armato, è Alfonso duca di Ferrara, che come capitano generale portò lo stendardo della Chiesa. L' ultimo con la barba nera e tonda è Francesco Maria duca d' Urbino, prefetto di Roma, che portava lo stendardo del popolo romano in compagnia loro.

P. Veramente tutti a quattro meritano lode: ma ditemi, que' due cardinali, vestiti con le dalmatice, da diaconi, che incoronano papa Leone, sono eglino ritratti di naturale, come mi paiono ?

G. Signore, son ritratti, e non solamente questi, ma tutto questo collegio, che è intorno al papa. L' uno delli assistenti con l' abi-

to di diacono a man dritta è Francesco Piccolomini, e l'altro col medesimo abito è Lodovico d'Aragona. Questo primo quà innanzi, che ci volta le spalle, col piviale rosso, e con la mitria in capo di dommasco bianco, che accenna inverso il papa, è Alfonso Petrucci, cardinal sanese, il quale parla con Marco cardinale Cornaro, anch' egli vestito nel medesimo abito, ma di pavonazzo.

P. Questi è quegli, che favorì tanto Leone nel conclave; ma ditemi, quegli, che gli è vicino mi pare Alessandro cardinal Farnese, che fu poi papa Paolo III; mi pare aver visto quella cera altre volte; è egli esso ?

G. Signore, gli è desso, e sopra lui è il cardinale Bandinello Sauli Genovese; l'altro in profilo con quella barba sì neretta è il cardinale S. Severino, ribenedetto da Leone, che era al concilio contra papa Giulio, il quale parla con Francesco Soderini cardinale di Volterra.

P. Chi è quel più giovane, che siede sopra, allato a lui ?

G. È Antonio cardinale di Monte, il quale, perchè fu ardentissimo nelle cose del concilio contra S. Severino e gli altri, sendo auditor di ruota, fu da Giulio II fatto cardinale.

P. Bellissima ed onorata fatica, e gran ventura di questa opera aver trovati tanti ritratti di sì alti personaggi. Considero, Giorgio, a questa felicità, che pose lui e casa nostra in tanta altezza; e certo che avete tenuto, nello spartirgli, un bell' ordine: ma questo ignudo a giacere quà innanzi a uso di fiume, ammiratissimo, che guarda papa Leone, che significa ?

G. È fatto per il fiume del Tevere, il quale appoggiato in su la sua lupa, che allatta Romulo e Remo, e riconoscendo di quercia e di alloro mostra la fortezza e la grandezza dell' imperio romano; il corno della copia, ed il remo da barche, l' uno è per l' abbondanza in che tenne Leone Roma nel suo pontificato, l' altro per la sicurtà de' mari: dietro v' è quella Roma di bronzo, la quale fu per lui restaurata, pasciuta, e rimunerata; e mostrano, vedendo il Tevere e lei incoronar Leone, quel segno maggiore di allegrezza, che possono, e di felicità. Certo, Signor Principe, che fu grandissima cosa vedere di questa illustre casa un papa nobilissimo di sangue e di costumi, gravissimo di lettere, ed altre virtù rare, e di natura piacevole.

P. E lo dimostrò infinitamente in questa sua incoronazione, o creazione, poichè perdonò a tutti i suoi nimici, fino ai cardinali ribelli per il concilio fatto contra Giulio II; ditemi dove si fece questa incoronazione ?

G. A Santo Giovanni Laterano, e fu a' dieci d' Aprile nel 1513, e cavalcò il medesimo caval turco, sul quale egli fu fatto a Ravenna prigione; e se io avessi avuto luogo che avessi potuto dipignere gli apparati, e l' abbondanza delle livree, ed altre cose grandi, non mi sarebbe bastato questa sala, nè forse tutto questo palazzo, massime che da Leone in quà a S. Giovanni non s' è fatto per sei pontificati, che sono stati dopo lui, altra coronazione, considerato che la camera apostolica, ed il popolo romano fece allora una spesa ed una festa, che non ebbe mai Roma la più felice in tutte le coronazioni di pontefici.

P. Certamente che n' ho avuto piacere; voltiamoci a questo ottangolo del canto che segue.

G. Eccomi; questa, Signor Principe, fu, che il popolo romano per onorar Leone con grandissima pompa ed ambizione feciono Giuliano de' Medici, fratello carnale del papa, cittadino romano, e che Leone in que' giorni creò quel' quattro cardinali, che sono quelli, che io ho dipinto, che gli seggono intorno; che il primo cappello fu dato da Sua Santità a Giulio de' Medici, suo cugino, quasi che con la provvidenza dell' intelletto suo cercasse di perpetuare per questo modo la grandezza di casa sua, poichè Giulio cardinal de' Medici non molto dopo sedè nel medesimo luogo.

P. Io veggo il suo ritratto nell' abito di cardinale, che lo somiglia molto, che ha la berretta nella mano che si appoggia al petto.

G. Egli è desso; l' altro, che siede a' piedi a Leone con cera oscura, con la barba nera, è Innocenzio Cibo, figliuolo di Maddalena sua sorella, maritata al signor Franceschetto Cibo, riconoscendo il gran principio della dignità sua datagli nella sua adolescenza da papa Innocenzio VIII, rimettendo il cappello rosso in quella casa, donde l' aveva cavato. Il terzo cappello fu dato a quel vecchio, che siede sotto Innocenzio Cibo, il quale è Lorenzo Pucci, che lo meritò da Leone per età e singolar fede, la quale d' ogni tempo non venne mai meno in lui verso la casa de' Medici. Il quarto cappello fu di Bernardo Divizio da Bibbiena, che per fatica d' ingegno; e di fedele industria, e di amicabil familiarità lo servì fino alla morte, che è quella figura tutta intera, vestita di pavonazzo chiaro, con l' abito cardinalesco.

P. Io ho visto quella effigie altre volte: ma ditemi, quello armato tutto di arme bianca, inginocchione dinanzi a papa Leone, che riceve que' due stendardi, uno con l' arme di santa Chiesa e l' altro di casa Medici, ricevendo quel breve papale, mi pare riconoscere cho

sia al proffilo il Magnifico Giuliano, fratello del papa.

G. Egli è desso, che fu mandato poi in Lombardia per ovviare all'impresa che disegnava fare Francesco Primo, re di Francia, desideroso impadronirsi d'Italia.

P. Che altra storia è quà in questo ottangolo sopra la scala e le finestre, che l'abbiamo passata senza dir niente?

G. Vostra Eccellenza ha ragione; in questa è Lorenzo de'Medici, figliuolo di Piero, fratello di Leone, al quale diede il governo della repubblica di Firenze, acciocchè come per l'addietro gli antenati suoi avevano avuto cura di quel dominio, così per il tempo avvenire dovesse tener cura di quella città amicabile e devota alla casa de'Medici, parendo per questa via a Leone avere provvisto a tutto quello che potesse nuocere per i tempi avvenire, ed anche per satisfare a'preghi di molti parenti ed amici, che ogni giorno per molte cagioni pregavano Sua Santità. Avvenne caso che fu dichiarato Francescomaria duca d'Urbino della casa della Rovere, adottato nella famiglia di Montefeltro, per alcune cagioni ribello della Chiesa, e cadde in censure, come so che sa Vostra Eccellenza, onde levatogli lo stato d'Urbino, Leone lo diede a Lorenzo suo Nipote; e perciò ho fatto di pittura, come dissi, in questo ottangolo quando Sua Santità mette in capo a Lorenzo il mazzocchio ducale, e che egli armato riceve il bastone del dominio nel concistoro pubblico de'cardinali, ed è fatto nel medesimo tempo generale della Chiesa.

P. Ditemi, chi è quel cardinale ritto che gli è vicino, e gli altri che seggono di là dal papa?

G. Questi sono tre cardinali fatti a caso, non avendo mai particolarmente potuto sapere chi ci si trovò; che, una volta sapendolo, potrò facilmente ritrarceli al naturale.

P. Certamente che questi ottangoli mi satisfanno assai, ed in poco spazio avete messo una grande abbondanza di figure: ma io mi ho sempre sentito tirare dalli occhi, Giorgio mio, a questa storia di sotto, grande, dalla molta copia de'ritratti, de'e popoli in varie fogge, che ci veggo, e lo ha anche causato lo star tanto a disagio col collo alto per guardare in su. Di grazia, per il riposo come ancora per la varietà e per la vaghezza di questa opera, cominciate a dirmi che cosa è, che mi pasce la vista e mi diletta oltre modo, che fra cavalli, ed uomini illustri, e il popolo, che sono in questo luogo, e la piazza, e le finestre, dubito che ci sarà che dire un pezzo.

G. Signore, eccomi; la storia è questa, che partitosi da Roma il papa per andare a Bologna a incontrare il re di Francia, il quale

chiese a Sua Santità di venire a parlamento seco, si risolvè Leone in quel viaggio passare da Firenze, per mostrarsi alla sua patria, dopo tante varie fortune, in quanta gloria e grandezza lo avesse posto Iddio; dove non meno contentezza ne sentì la sua città di quel favore, che egli letizia di vederlo, onorandolo con tutte quelle magnificenze di trionfale apparato, che si potesse fare a un vicario d'Iddio, ed a un suo cittadino, non restando dall'industria ed ingegno di que'signori, che ogni luogo della città pubblico fusse abbellito ed ornato con statue, colossi, archi trionfali, colonne, per mano di più eccellenti architettori, pittori, e scultori. Dove considerando io voler dipignere questa magnificenza, degna per l'una e l'altra parte di tanto onore, ho scelto per veduta maggiore e migliore la piazza di questo palazzo, come luogo più pubblico e capo principale, pensando, sì per la larghezza come per i luoghi de'siti delle finestre, logge, muricciuoli, ed altri sporti alti e bassi, potervi accomodare più gente, che non arei fatto in altro luogo che in questa veduta, ancora che tutta la storia non sia stato possibil mettervi; perchè gli occhi nostri non possono ricorre in una vista sola lo spazio di due miglia, che teneva questa onorata ordinanza, vi basterà solo che io vi mostri tutto quello che in una sola veduta può mostrare questa piazza.

P. A me pare, pur troppo, quel che ci si vede; ma ditemi, io non ritrovo il principio della corte; cominciate voi a dirmi l'ordine che e'tenne, e che strada e'fece, e donde entrò.

G. La entrata sua fu per la porta di S. Piero Gattolini, dove, oltre che per magnificenza fu rovinato l'antiporto, e fatto dentro all'entrata della porta molti ornamenti ed apparati per la signoria e magistrati, ed altri cittadini, che l'aspettavano per dargli le chiavi della città, e poi accompagnare a piedi Sua Santità con la corte processionalmente, col clero e con tutte le regole de'frati dentro e fuori della città a tre miglia, partironsi dalla porta a S. Felice in Piazza, e per via Maggio, passando il ponte a Santa Trinita, per Porta Rossa, e per Mercato nuovo fino in piazza, lungo poi i giganti, e per la via che va da S. Firenze alla Badia, lungo i fondamenti, fin dentro a Santa Maria del Fiore; che quivi giunto Sua Santità benedì il popolo, e, licenziando i magistrati, se n'andò con sua corte a Santa Maria Novella alla sala del Papa, antico seggio della Chiesa romana.

P. Seguite questo ragionamento, che mi diletta il vedere ed il sentire assai, ma ditemi, dove fate voi che cominci la corte, se ben ella non si vede qui?

G. La corte, Signor mio, non ha qui il suo principio, che fingo sieno passati innanzi, ed anche ne sia rimasti dietro; che ci mancano i cavalleggieri di Sua Santità, che erano innanzi a tutti con la livrea sua, e tutti i cursori, e cento muli con carriaggi, sopravi le coperte di panno rosso con l'armi pontificali, seguendoli diciotto cavalli grossi, cavalcati da gentiluomini, che erano dei cardinali, tenendo per ciascuno una valigia di panno rosato ricamata d'oro con l'arme di quello cardinale, del quale ogni corte aveva il suo cavallo e valigia. Dopo questi seguitavano tutti i cavalieri militi fiorentini, ed i dottori con i giudici di Ruota della città ben in ordine, circa cento; di poi tutti gli scudieri, cubicularj, segretarj, e cappellani protonotarj di Sua Santità, vestiti di scarlatto, con tutta la corte del papa, accompagnandoli i procuratori de' principi, fiscali, ed uffiziali della cancelleria, avvocati consistoriali, segretarj, con quattrocento cittadini fiorentini, bene a cavallo; d'ogni età, nobilissimi, con varie vesti di drappo e fodere di pelli finissime e bellissime, con istaffieri a piedi vestiti con giubboni e calze di velluto lionato; seguendoli gli accoliti, ed i cherici di camera e gli auditori di Ruota di Roma col maestro del sacro palazzo.

P. Bellissima cosa dovette essere a vedere tante persone varie, ed è un gran peccato che non abbiate avuto spazio, che ci potesse entrare tutto questo ordine, di fare tutte le strade dove passarono; ma seguitate.

G. Ecco ch'io seguo. Incomincia, Signor mio, qui appunto la storia dove sono questi mazzieri, dove io fo che ciascuno sia ritratto di naturale.

P. Questo giovane ricciuto con quella maglia intorno al collo, che cavalca quel cavallo bianco, ed ha dinanzi quella valigia con l'arme del papa, chi è?

G. Quello è Serapica, tanto caro per la sua servitù a Leone X; e que'due che gli sono accanto, che portano que'due regni pontificali, quel dalla barba rossa è il maestro delle cirimonie, e quel più vecchio è M. Sano Buglioni, canonico fiorentino; e quello in proffilo, grassotto, che ha quella berretta da prete, nera, che non si vede altro che il viso, è il datario, che fu M. Baldassarre da Pescia, che è messo in mezzo dall'altro mazziere, il quale è il ritratto di Caradosso, orefice tanto eccellente.

P. In vero che questa storia mi contenta molto: ma ditemi, chi è quel prete, vecchio, magro, raso, che fa l'uffizio di suddiacono con quella toga rossa, portando la croce del papa?

G. Quello è M. Francesco da Castiglione, canonico fiorentino, il quale ha accanto a se,

e sopra, tutti i segretarj del papa; quel primo accanto a lui è il dottissimo ed amico delle muse M. Pietro Bembo, ed allato a esso è il raro poeta M. Lodovico Ariosto, il quale ragiona col satirico Pietro Aretino, flagello de' principi; sopra fra tutti a due quel che ha quella zazzera, raso la barba, con quel nasone aquilino, è Bernardo Accolti Aretino, che parla col Vida Cremonese, e col Sanga, e con Olosio; vicino gli è il dottissimo Sadoleto da Modana, il quale parla con quel vecchiotto raso ed in zazzera di capelli canuti, che è Iacopo Sanazzaro, Napolitano.

P. Oh bella ed onorata schiera d'uomini! oh che raccolta d'ingegni avete messa insieme, degna di questa memoria, e degni veramente di servire questo pontefice! ma ditemi, chi è quel che è in questa fila, vestito di broccato ricco d'oro sotto e sopra, con quella veste chermesi allucciolata d'oro? mi pare alla cera il duca Lorenzo de'Medici; è egli esso?

G. Signore, egli è desso, e parla col Cappello ambasciadore de' Veneziani a Sua Santità, che è in zucca con quella barba bianca; accanto gli è il signor Giovanni de'Medici vostro avolo, il quale cavalca quel gianetto, e parla con l'ambasciadore di Spagna, e mette in mezzo l'ambasciadore di Francia, che è quel vecchio raso in proffilo, scuro, con quella berretta di velluto nero piena di punte d'oro.

P. Bellissime cere d'uomini; ma chi è quello, che è sotto al Lanternario, vecchio, raso, ed in zucca?

G. È il sacrista, il quale fu maestro Gabbriello Anconitano, frate di Santo Agostino, e confessore del papa; seguitano sopra questi li reverendissimi cardinali in pontificale in su le mule, che i primi in fila sono quelli quattro, che gli doverrà conoscere Vostra Eccellenza, avendogli visti nell'ottangolo, dove Leone gli creò cardinali; primicramente il più vecchio è Lorenzo Pucci, cioè Santiquattro; a lato gli è Giulio cardinale de'Medici, suo cugino; poi vi è Innocenzio Cibo, suo nipote, e Bibbiena sopra loro; nell'altra fila, di que'due che parlano insieme a man dritta, quel più vecchio è Domenico Grimani, l'altro è Marco Cornaro; degli altri due a man manca, quel che stende la mano e parla è Alfonso Petrucci, e quello che l'ascolta è Bandinello Sauli; i due più lontani, che veggon mezzi, uno è Antonio de'Monti, l'altro è il San Severino; que'quattro in fila, che seguono dietro, l'uno è Matteo Sedunense l'altro Alessandro Farnese, il cardinale d'Aragona, e il cardinale di Flisco; degli altri quattro ultimi il primo è Francesco Piccolomini, il secondo il cardinale di Santa Croce; segue poi Raffael Riario, vicecancelliere, vescovo

d'Ostia; insieme, quelli sono in tutto numero diciotto, che tanti vennono a fargli compagnia ed onorarlo a Firenze, che tutti sono ritratti di naturale dalle immagini loro.

P. Oh che ricca cosa avete voi rappresentato in questa storia! io non, so se mai vidi raunate insieme tante illustri persone.

G. Attorno al santissimo Sacramento è il clero, e vi sono con le torce in mano tutti i canonici di Santa Maria del Fiore, ed i magistrati supremi, ed i capitani di parte Guelfa, che portano il baldacchino innanzi al papa.

P. Ecco, io veggo papa Leone sotto un altro baldacchino di drappo d'oro; oh che maestà! ma ditemi, chi sono quelli uomaccioni vecchi co'cappucci rossi in testa, che sono attorno al papa?

G. Quelli che portano il baldacchino a Sua Santità sono parte de' signori della città, e l'altra parte col gonfaloniere di giustizia portano sua Beatitudine, aiutati da molti giovani nobilissimi, vestiti con calze di scarlatto, giubboni di velluto chermisi, e berrette con punte d'oro e la veste di sopra di velluto pavonazzo bandato di tela d'oro, i quali soccorrevano ora a quelli del baldacchino, ed ora a portare il papa.

P. Mi contenta infinitamente, e sta molto bene il papa, che dà la benedizione: e veggo che avete fatto il popolo lietissimo, e per la piazza, e su per le finestre, e per le porte delle case, e per li muricciuoli, che mi fa parere d'esservi presente; ma quelle donne, che sono gittatesegli a' piedi per la piazza, per chi l'avete fatte?

G. Quelle si sono fatte per mostrare la divozione che ebbono molte, che, dimandando la remission de'peccati loro, erano assolute da Leone.

P. Che altra gente veggio dietro al baldacchino?

G. Signore, sono i duoi cubicularj col segretario maggiore, ed i due medici, e tesauriere che getta ai popolo danari per magnificenza; e dietro è l'ombrella di sua Santità.

P. Certamente che io mi satisfo assai: ma, perchè le case occupano la veduta, non si potendo vedere cosa alcuna per non ci essere più luogo, se voi sapete il resto dell'ordine, ditemelo.

G. Non è cosa che importi molto, ma, per satisfarvi, dirò, che, seguitando l'ordine, erano dietro i prelati assistenti, gli ambasciadori del re di Francia laici, alla destra degli altri prelati, poi gli arcivescovi, i vescovi, e protonotarj, gli abati, i generali, e penitenzieri, referendarj, i preti non prelati, e tutto il resto del popolo.

P. Trionfo certo grandissimo, ed è da esser curioso di vederlo: mi rallegra e muove questa pittura, e vo pensando quali dovettero essere le grida del popolo dove passava: ma che artiglierie vegg' io sotto S. Piero Scheraggio?

G. Sono i bombardieri del palazzo, che le tirano per allegrezza; così vedete alle finestre del palazzo i piffri che suonano, ed i trombetti, che ognuno fa festa, e sono adorne le finestre di tappeti, e parata la ringhiera col gonfalone del popolo, col carroccio, e con tutte le insegne delle capitudini.

P. Ci resta solo che mi diciate che figure grandi sono queste due quà innanzi a uso di giganti, una finta d'oro, e l'altra d'argento a giacere in su questa base.

G. Questi, Signor mio, sono l'uno d'argento, figurato per il monte Appennino, padre del Tevere, il quale è sempre bianco per le nevi, e freddo per l'altezza sua, che per onorar Leone è venuto ad abbracciare Arno suo figliuolo, partorito da lui, e fatto d'oro per l'età d'oro che a questa città portò Leone mentre che visse: ha il leone sotto, dove si appoggia, perchè il detto fiume riga per il mezzo di Firenze, la quale ha l'insegna del leone. Marte, Iddio della guerra, significa i soldati di Silla, o di Cesare, che la edificarono: ha il corno di dovizia, per l'abbondanza, così de' frutti terrestri, come degl'ingegni de' suoi popoli.

P. Bene sta l'invenzione, l'ordine ed ogni disposizione di misure; torniamo a posta vostra a guardare il palco, ora che sono riposato.

G. Torniamo all'ottangolo nel cantone dove è ritratto Francesco re di Francia, il quale, come vi dissi, chiese di venire a parlamento con Leone a Bologna, che fu subito che il papa si partì da Firenze, ed arrivato duoi giorni innanzi al re entrò in quella città accompagnato con ottomila cavalli, e da onoratissime ambascerie di tutte le città libere, e de' principi.

P. Già veggo Leone in pontificale, che abbraccia il re Francesco, il quale gli è ginocchioni a' piedi, con quella veste chermisi, foderata di lupi bianchi, che l'ho conosciuto all'effigie, avendolo veduto ritratto altre volte; e mi pare che mostrino l'uno e l'altro, alla gravità, alla mansuetudine, ed allo splendore, il desiderio di satisfarsi: ma questa sua venuta non partorì il fine ed il desiderio che aveva il re di cacciar gli Spagnuoli d'Italia.

G. La cagione fu che Leone con provvidenza mostrò che non si poteva (per l'obbligo e lega contratta con Ferrando re), fino che non passavano sedici mesi, mutar consiglio, e far lega nuova senza suo grandissimo carico ed infamia d'aver macchiata e rotta la fede; ma non mancò dirgli che a miglior tempo che,

allora, l'avria fatto; ed essendo nel cuore del verno non si poteva far cosa buona: così ottenne in questa sua venuta la dignità del cappello per Adriano Bonsivio, il quale era fratello carnale di Aimone maestro della famiglia del re, che è quello a lato a Leone, anch'egli ritratto di naturale: ma guardiamo qui di sotto l'origine della guerra d'Urbino, nata dopo la morte del duca Giuliano, fratello del papa; che fu, come dicemmo di sopra in quello ottangolo, da Leone dato il governo di Firenze al duca Lorenzo.

P. Ora mi piacete voi, poichè temperate lo straccarsi il collo con la vista allo insù, per ristorarla poi un pezzo per guardare in piano: incominciate questa storia; e, poichè sapete molti particolari, non vi paia fatica il narrarmi appunto l'ordine di questa guerra dal principio al fine.

G. In questa storia, Signore, è quando il campo del papa ebbe preso in pochi giorni tutto lo stato d'Urbino, e Sinigaglia, e si partì il campo dalla rocca di Pesaro, la quale, battuta con l'artiglierie due dì, convenne con Tranquillo, capo di quella, che, se fra venti giorni non venisse il soccorso, si dovesse arrendere; passato il termine, ed egli non osservando la promessa, anzi di nuovo assalito il campo ed offesolo con l'artiglierie della rocca, i suoi soldati, che vi erano dentro, per salvar loro ed i capitani, lo diedero prigione in mano de' commissarj dell' esercito, da' quali fu condennato al supplizio della forca: cagione potentissima, per questo spavento orribile, che la rocca di Maiolo si arrendè in pochi giorni; che è quel luogo che si vede costà in questa storia di lontano; ma dirimpetto è il fortissimo sasso della rocca e castello di San Leo, il quale è questo che Vostra Eccellenza vede dipinto in mezzo a questa storia.

P. Questo è adunque il sasso di S. Leo, tenuto inespugnabile?

G. È desso, ritratto di naturale dal luogo proprio con tutti i suoi monti, valli, piani, fonti e fiumi, con tutte le sue dirupate fortissime ed inespugnabili per natura, e gli altri luoghi più deboli ringagliarditi con torrioni e mura dall'arte ed ingegno degli uomini. Fu, Signor mio, munito questo luogo da Francescomaria, duca d'Urbino, d'ogni cosa ad una cosa necessaria.

P. Sta bene: ma trovossi a questa andata con l'esercito il duca Lorenzo de' Medici?

G. Signor no, perchè del campo partì il duca Lorenzo, preso che fu Pesaro e Sinigaglia, e ritornato a Firenze ordinò che tornino a S. Leo andassero mille cinquecento fanti dell'ordinanza fiorentina col signor Vitel-

lo Vitelli, ed Iacopo Gianfigliazzi, ed Antonio Ricasoli, commissarj fiorentini, e con loro Iacopo Corso, capitano generale dell'ordinanza, il quale aveva ancora fra Spagnuoli e Corsi cinquecento soldati; ed arrivati a piè di S. Leo lo circondarono intorno con sì strette guardie, che non poteva di quel luogo uscire nè entrare anima vivente, che non fusse veduta.

P. Certamente ch'io sono ito considerando questo sito, il quale è molto forte, e molto ben posto: se egli sta così, come questo che avete qui ritratto, mi pare che chi lo pose l' abbia situato sì bene con que' forti e la rocca in cima di questo sasso, poichè ella lo cuopre tutto: seguite adunque quello che fece lo esercito.

G. Ristretti insieme i capi consultarono, e mandarono prima il loro trombetta a fare intendere al castellano, che era M. Silvio da Sora, ed al signor Gismondo da Camarino, ed al signor Bernardino delli Ubaldini, e a tutti gli uomini del castello, e soldati di quella guardia, che sapendo che erano scomunicati dal papa se li dovessono rendere, come il resto di tutto lo stato, acciò i beni, e la vita, ed ogni cosa che avevano, non fusse lor tolta, ed anzi potessino per questi mezzi essere restaurati de' danni patiti, e remunerati dell'opera che fuggirebbono in non volere sopportare uno assedio per fare strazio e danno a loro medesimi.

P. Che risoluzione fu data al trombetta da' capi di S. Leo?

G. Non altro se non voltatogli l'artiglierie e non volerlo udire; nè per questa villanìa restarono quelli del campo che non scrivessono molte lettere esortatorie, confortandoli allo accordo; le quali, messe in cima a' verrettoni delle frecce de' balestrieri loro, le feciono tirare nella sommità del sasso per questo mai si dispose a mancare di fede al duca Francescomaria, anzi, di giorno in giorno più incrudeliti attendevano il giorno e la notte a tirare artiglierie e a offendere il più che potevano l'esercito, il quale non poteva, per i pericoli de'colpi e de'sassi che tiravano, accostarsi a quel luogo per un mezzo miglio di spazio.

P. Il duca Francescomaria non diede mai soccorso al suo stato?

G. Signor sì, nè restò di provare molti modi: ma veduto non potere, per non fare maggior danno ai suoi vassalli, avendo fede in loro, aspettava migliore occasione; pure, a questi segretissimamente ragunati cento uomini del suo stato, cinquanta animosi e valenti, ed altri cinquanta, mandò da Mantova con scoppietti, i quali unitisi insieme si partirono segretissimamente per entrare nella

rocca, scopersesi in campo del papa (perchè erano tanti) il trattato; onde alcuni furono, come Vostra Eccellenza vede, in su' colli dirimpetto alla rocca appiccati; per il qual caso tenendosi il campo sicurissimo, e rinforzato le guardie, la mattina medesima in su l' aurora furon condotti da uno, chiamato Leone, di quel luogo, quindici scoppiettieri nimici, e menati per mezzo del campo come amici, salutando le guardie, le quali per loro inavvertenza credendoli de' loro medesimi entrarono sicuri in S. Leo.

P. Non furono punite le guardie?

G. Furono per clemenza del duca Lorenzo libere dalla morte; inteso il caso gli cassò dall' esercito solamente.

P. Grandissima fu la clemenza del duca Lorenzo, e gran conforto ne dovettono pigliare quelli di S. Leo.

G. Infinito; e lo mostrarono col farne festa con campane, fuochi, e tiri d' artiglierie, massime che dicevano che 'l papa stava male, e che il duca Francescomaria faceva grossissimo esercito per ripigliare lo stato.

P. Che partito pigliarono quelli del campo?

G. Ristretti il signor Vitello, Iacopo Gianfigliazzi, ed Antonio de' Ricasoli ordinarono di batterlo, e con scale per forza cercare più luoghi di straccarli, e per varie vie d' ingegni vincerli; e dato l' ordine di metterlo ad effetto, furono grandemente sconfortati da Iacopo di Corsetto, stato già molti anni alla guardia di quel luogo, e molto pratico, mostrando tante difficultà, che, raffreddati, pensarono che non si potesse pigliare senza uno stretto assedio: fecion deliberazione di far fossi, trincee, e bastioni, ed alloggiamenti, accosto al sasso, per i soldati; così, fatto venir quattrocento guastatori, fecione uno bastione dirimpetto alla rocca, un altro ne feciono dirimpetto alla porta di sopra, e l' ultimo al mulino di sotto, e, per poter soccorrere ed andare dall' uno all' altro, feciono i fossi profondi, dove vede Vostra Eccellenza che vanno queste ordinanze di archibusieri in fila col tamburo, e questi alfieri, che hanno inalberate quelle insegne.

P. Difficilissima impresa fu questa, e non dovette essere il far que' fossi senza uccisione d' uomini.

G. Signor no. Ordinaro il signor Vitello ed Iacopo Gianfigliazzi tutto questo ordine, e partirono per Firenze per mostrare al duca Lorenzo in quanta difficultà si trovava l' esercito, e se voleva levarsi da quella impresa.

P. Che si risolvè il duca Lorenzo?

G. Di lasciare la cura al Ricasoli ed a gli altri capitani, i quali, dopo la partita del

Vitelli e del Gianfigliazzi, avevano fatto provvision d' uomini destri, ed animosi a salire in luoghi alti, ed alcuni ingegneri di mine e d' altri ingegni: ma, accostandosi al sasso, mancava a tutti l' animo e l' ingegno, veduta l' altezza.

P. Che fine ebbon poi tante difficultà?

G. Ebbonlo buonissimo, perchè da due soli uomini di minor considerazione delli altri (che l' uno fu Bastiano Magro da Terranuova, e l' altro maestro Giovanni Stocchi dalla porta alla Croce) come pratici artieri fu fatto fare una sorte di ferri, i quali ficcavano con scarpelli nel masso, ed accomodando ad essi legature di funi, facendo con legni ponti da una altezza all' altra, mettendo poi scale di ponte in ponte, faceva tal comodità, che si andava di mano in mano infino in cima al sasso per una dirupata la più difficile e più scoscesa, e tenuta più forte da loro, e però era men guardata.

P. È ella quella verso di noi, dove io veggo i ponti, i ferri, le scale, e coloro che montano in alto?

G. Signor sì; per la quale andati parecchi giorni Bastiano e Giovanni senza essere mai scoperti, e non sapendo questo loro lavoro altro che il Ricasoli in segreto, il quale quando fu tempo fece raunare in S. Francesco tutti i capitani e connestabili, che furono il capitano Iacopo Corso, il signor Francesco dal Monte Santa Maria colonnello, Meo da Castiglione, Perotto Corso, il Guicciardini, M. Donato da Sarzana, il capitano Piero, e Morgante dal Borgo a S. Sepolcro, il Mancino da Citerna, Giannino del Conte, ed altri connestabili, proponendo loro, che se per loro virtù e forza d' armi s' espugnasse questa rocca difficilissima, quanto onore ne acquisterebbono, ed utile, e fama immortale al nome italiano; nè bisognò molto dire, che arditamente promessono di pigliarla, o di lasciarvi la vita. Scelti adunque per ciascuno capo venti uomini valorosi e destri, acciò, quando fussi tempo al commissario di servirsi di loro, fussino in ordine, si condussono al sasso nell' oscurità della notte tutti li stromenti da salire, avendo fatto dare ordine il commissario, che intorno al sasso fussero la mattina cinquanta archibusieri, e lo soccorressino per levar le velette d' attorno, e piantati, dove scopriva il sasso, assai moschetti, sagri, falconetti, e colubrine, che avevano in campo, acciò battessino per tutto il sasso, altri pezzi grossi da batteria ne piantarono fra que' gabbioni che Vostra Eccellenza vede, acciò non potesse andare scorrendo nessuno di S. Leo per il monte a fare alcuna scoperta: durò questo modo di fare, non solamente tutto il giorno e la notte, ma

era durato ancora parecchi giorni innanzi, tanto che il lunedì sera, che fu a' 15 di Settembre nel 1517, al tramontare del sole, furono chiamati nella chiesa tutti i soldati, che avevano a andare, e furono inanimiti dal commissario Ricasoli con parole molto a proposito in servizio de' soldati ed in onor della casa de' Medici; e con sicure e larghissime parole promise dar loro in preda tutta la roba de' nimici, e che potessino far taglia ne' prigioni che pigliavano.

P. Gran resoluzione de' soldati, ed ottima provvidenza del commissario!

G. Partiti adunque i capitani, e tutti i soldati di S. Francesco, che era già notte con un tempo oscurissimo, pieno di pioggia, di lampi, di baleni e di tuoni, che a pena si potevano reggere i soldati in piede, così a poco a poco quando sei, e quando otto si accostarono tutti al sasso, tanto che a tre ore di notte vi furon condotti segretissimamente.

P. Il campo non aveva fatto provvisione alcuna in questo mezzo?

G. Signore, nel campo era ritornato Iacopo Corso, il colonnello signor Francesco dal Monte, ed il colonnello Meo da Castiglione, per mettere in ordine di scalare da quella parte più facile, ancor che fussino scoperti, e dove Vostra Eccellenza vede, e dove altre volte avevano disegnato i capitani, e quelli di dentro se lo indovinavano; concorsonvi di nascosto cinquecento fanti in più luoghi, per iscoprirsi nel dare il cenno, che avevano Bastiano Magro e maestro Giovanni: di sopra erano in aguato la compagnia de' Corsi, e da quella di S. Francesco quattrocento compagni dell' ordinanza, e fu gran travaglio de' soldati del papa la notte, perchè, venendo una pioggia gelata e continua, era entrato loro addosso un freddo sì crudele, che, ancora che egli stessino addosso l'uno all' altro, non si potevano riscaldare.

P. Che facevano dentro quelli del sasso? la notte dovevano pur sentire strepito.

G. Tiravano pietre per quelle balze, come era lor costume, grosse e piccole, con un romore che rintronava quelle valli, e teneva in timore tutto lo esercito che era intorno al sasso.

P. Non si sa egli la misura, Giorgio, dell' altezza di questo sasso?

G. Signor sì; sono appunto centocinquanta braccia, massime nel luogo dove Vostra Eccellenza vede quei soldati sì alti, che sagliono seguitando Bastian Magro e maestro Giovanni, i quali sono i primi per la via, che hanno fatto con i ferri, funi, ponti, e scale a tutto il resto de' soldati, che li seguitano, ed eglino come capi vanno innanzi per dare animo.

P. Che insegne son quelle che io veggo che e' portano, e; mentre che montano si porgono l'uno all' altro?

G. Sono sei insegne de' più valenti alfieri che fussino in quel tempo; e, seguendoli li centocinquanta fanti eletti, montarono valorosamente in sul dirupato del sasso, come mostrano in pittura; i quali in gran parte arrivarono in luogo coperto da' nimici vicino all' alba del giorno, perchè di notte senza lume saria stato impossibile per la stranezza di quel luogo difficile.

P. Io mi maraviglio che allo strepito dell' armi e delle picche non fussono scoperti dalle guardie del sasso, essendo tanti.

G. Signore, egli era dì chiaro, mentre che Bastiano Magro, e maestro Giovanni Stocchi, e Costantino che furono i primi a salire con quattro compagni scoppiettieri per uno, ed il tamburino, e gli altri venti soldati con le picche aspettando gli altri compagni, che di mano in mano montavano, fu per consiglio del signor Francesco dal Monte Santa Maria e Perotto Corso, che si ponessono a giacere in terra fin che gli altri arrivavano; passò di quivi una guardia nimica, la quale, partitasi dal luogo suo, gli vide così prostrati, e cominciò a levare il romore, talchè vedutali scoperti, non aspettando altrimenti i compagni, diedero il cenno che avevano a quelli del campo, i quali subito con il colonnello Meo da Castiglione piantarono le scale al luogo solito, e così feciono gli altri capitani, i quali come Vostra Eccellenza vede, assalirono il monte, e con alte scale per divertire quelli di dentro, i quali spaventati per vedere inalberare sei insegne, e moltiplicare il numero de' soldati in battaglia, che combattevano valorosamente, si messono in fuga, acnorchè la rocca tirasse del continuo: una parte di dentro si volsero a serrare la porta, la quale da' soldati del campo di fuora in un tratto fu aperta, onde li assalitori con gran furia presono tutto il piano del monte con morte di molti soldati, facendone prigioni, con mettere a sacco tutte le case di quel luogo. Tornò utile a quelli che furono solleciti a ritirarsi presto nella fortezza, che è quella che Vostra Eccellenza vede murata in cima al monte, nella quale entrato Carlo da Sora combattendo campò insieme con molti della terra. Fu morto da uno scoppiettiere quel Lione, che mise in S. Leo que' quindici soldati, poichè ebbono preso il monte con sanguinosa battaglia. Al signor Gismondo da Camerino, che correva ignudo per il sasso, fu gittata una cappa addosso, e poco mancò che non restasse prigione; le guardie trovate alle poste la maggior parte furon morte; avendo in ultimo

preso ogni cosa del sasso, ed i soldati atten-
dendo alla preda, entrato dentro il commis-
sario Ricasoli co' galuppi del duca Lorenzo,
mandò subito bandi che il romore cessasse,
e la roba non si buttasse per le balze del
monte, e fece intendere al castellano della
rocca che si arrendesse, ed egli sbigottì per
tanta furiosa vittoria, e aveva piena la rocca
di uomini e di donne e di putti, fuggiti men-
tre si combatteva, le quali per un bando del
Ricasoli, che prometteva che le daria in preda
a' soldati, se non si ritiravano nella rocca, e
gli uomini della terra, se non si arrende-
vano, farebbe tutti appiccare, vi si ritira-
rono.

P. Che resoluzione fece il castellano e gli
altri della rocca sentito il lamento delle don-
ne e le minacce del commessario?

G. Visto che M. Niccolò da Pietrasanta
aveva messe dentro al sasso tutte le artiglie-
rie grosse da muraglia, e piantatele dirimpet-
to alla rocca, e di nuovo facendoli intendere
che se aspettavano la batteria ne andrebbono
tutti a fil di spada, il giorno seguente, dopo
molte dispute fra loro, si diedero al duca
Lorenzo, mandando fuori per ostaggi il fra-
tello del C. M. Bernardino Ubaldini, i quali
andorno a Firenze a gittarsi a' piedi del du-
ca Lorenzo a dimandar misericordia, e, per-
donandoli, gli accettò per suoi vassalli beni-
gnamente, salvando loro la vita e l'onore;
di poi il commessario cavò tutte le donne
della rocca, e mandando alle castella convi-
cine, donde erano, per i parenti loro, con
diligenza le fece accompagnare da'suoi solda-
ti fino alle case loro; e i soldati forestieri,
che guardavano prima la rocca, fece uscire
disarmati di tutte l'armi, e quelli accompa-
gnar sicuri fino fuor delle mura, senza lor
torcere un pelo. Diede poi a' soldati suoi gli
uomini della terra, che gli facessono pagar
taglia, e gli sbandì poi fuor di quel ducato
con pena della vita, e sotto pena di esser fat-
ti di nuovo prigioni: messe nella rocca ca-
stellano Bastiano Magro ed il capitano Pie-
ro, i quali dovessino avere diligentissima
cura della guardia di quel luogo, e che te-
nessino cura particolare di guardare il signor
Gismondo, ed il cappellan vecchio, e tutta
la munizione che vi era rimasta, e l'altre
robe; e fatto chiamare ser Bonifazio Marinai,
che era cancelliere dell'ordinanza, e minuta-
mente fattogli fare uno inventario di tutto
quello che era in rocca, insieme con la roba
del signor Gismondo e del castellano, con la
guardaroba del duca passato, le quali erano
cose rarissime, sì di paramenti di camere, e
di letti, e d'armi, come d'altri arnesi, e
tutte con diligenza fece condurre a Firenze;
qui finisce la guerra di S. Leo, la quale forse

troppo minutamente ho raccontata, ma l'ho
fatto perchè questi scrittori la passan via mol-
to leggiermente, ed io ne fui informato da
Bastian Magro, e perchè Vostra Eccellenza
sappia il successo di questo caso a punto, a
punto, che credo oggi che da molto pochi lo
potreste sapere.

P. Anzi m'è stato grato; e ci ho avuto sa-
tisfazione, quanto in cosa che abbiate conto
di queste storie; ma ditemi, perchè non
s'è egli riservato questa fortezza a questo
stato?

G. Perchè l'anno 1527, quando in Firen-
ze passava il campo della lega, e che fu la re-
voluzione dello stato, e che Francescomaria
duca d'Urbino si adoperò per mezzano fra
il popolo ed i Medici, i Fiorentini gli resonò
la fortezza del sasso di S. Leo. Ma guardi
Vostra Eccellenza, per venire alla fine del
palco di questa sala, quest'ultimo ottangolo,
che è quando il re Francesco chiese di venire
a parlamento con Leone a Bologna, pensan-
do con la presenza sua ottenere da Sua San-
tità di cacciare gli Spagnuoli d'Italia; dove io
fo qui che umilissimamente il re Francesco
s'inginocchia, ritratto di naturale, innanzi a
Leone con le sue ambascerie onorate, e papa
Leone lo riceve in pontificale con tutta la sua
corte.

P. Certamente che il papa con gran prov-
videnza e giudizio mostrò al re che non si
poteva levar dalla lega che aveva con Fer-
rando, che, secondo ho inteso, durava ancor
sedici mesi, avendo egli obbligata la fede sua;
ma il re ebbe molte altre cose del papa, e fra
l'altre so che fece cardinale Adriano Bonsi-
vio, il quale era fratello carnale di Aimone
maestro della famiglia del re; avetelo voi ri-
tratto qui in questa storia in nessun luogo?

G. Signore, egli è quello che è fra il papa
ed il re, che ha viso di Franzese. Gli altri,
che son quivi, sono ambasciadori e gente del
re: ci sono i cardinali ed altra gente della
corte del papa, e ci arei fatte molte cose di
più, ma l'aver poco spazio ha fatto ch'io non
ho potuto far altro.

P. Tutto sta bene, ed approvo: ma abbas-
siamo gli occhi. Ditemi, Giorgio, che storie
figurate veggo io in questa faccia sopra questo
cammino di marmo? dove io veggo in questa
sala dipinto fra l'architettura di queste co-
lonne papa Leone a sedere col collegio de'car-
dinali attorno, chi ritto, e chi a sedere, e chi
ginocchioni, e chi gli bacia il piede in di-
versi atti, e mostrano adorarlo, e ricever da
lui berrette e cappelli rossi.

G. Questa storia, Signor mio, è fatta da
me, perchè dopo che papa Leone trovandosi
obbligato a molti cardinali ed amici suoi, i
quali nella sua creazione avevano dato la vo-

ce, credendosi loro per questo aver da lui benefizj, il papa, talvolta ad altri meritevoli uomini posponendo loro, dava questi benefizj; laddove, lamentandosi parecchi cardinali che per il comodo di altri gli fussino levati questi comodi, fu cagione che il Sauli, il Petrucci, il Soderini, ed Adriano da Corneto, e San Giorgio, e Raffaello Riario, cardinali de' primi, macchinorno contra il papa, e conferirono il pessimo lor animo col segretario Antonio, che scriveva, e con il Verzelli, medico cantambanca, ed uomo scellerato, il quale, come sapete, medicava Leone di quella fistola, e voleva attossicar le pezze; che scoperta la ribalderia, lui fu poi squartato in Campo di Fiore, e que' cardinali a chi tolto il cappello, e chi messo in fondo di torre in Castello Sant'Agnolo, e chi confinato; e per lo sdegno proruppe in grandissima collera papa Leone; per temperare quella furia, come persona di giudizio, risolvè creare un altro collegio di cardinali nuovi: per il che con maraviglia di ogn'uno, e con nuovo modo di liberalità grande, rimesse in quel collegio trentuno cardinali, senza temere o pensar punto al rispetto che si suole avere ai cardinali vecchi, i quali per vergogna del delitto degli altri non ardiron favellare mai. In questa storia, Signor mio, ci son tutti i ritratti loro di naturale, per mostrare fra queste storie la magnificenza di Leone.

P. Tutto so: ma cominciamo a veder chi e' sono; che ancora ch'io n' abbia visti altrove ritratti parecchi, ed anche vivi qualcuno, l'essere invecchiati poi, e mescolati qui fra tante figure, malagevolmente, se non me lo diceste, li conoscerei, e mussime, avendo tutti uno abito medesimo in dosso, è difficile a ritrovarli: ma voi, che gli avete fatti, potete cominciare, e dire chi e' sono.

G. Questi quattro (che tre se ne vede intieri, i quali seggono di fuori in fila) sono que' primi cardinali che Leone da principio fece, che questo primo, che volta le spalle vestito di rosso senza niente in testa, ed accenna con la mano manca, è Lorenzo Pucci, il quale parla con Innocenzio Cibo nipote di Leone, ed è ritratto da una testa che fu fatta in quel tempo che egli era giovine; che molto, dicono, lo somiglia; l'altro che siede, vestito di pavonazzo, senza niente in testa, ed accenna con una mano, è Giulio cardinale de' Medici cugino di Leone, e l'altro che gli è dinanzi vestito di rosso, che si appoggia con il braccio ritto, è il cardinal di Bibbiena, il quale se lo somiglia assai bene, perchè è ritratto da uno che Raffaello da Urbino fece in quel tempo a Roma, il quale è oggi in casa de' Dovizj in Bibbiena, e lo tenni qui molti mesi per ritrarlo in queste storie.

P. Gli altri voi sapete, che si riconoscono senza dirlo; qua alla man dritta verso le finestre, ditemi, chi è quel pieno in viso con la berretta in capo, che ha quella cerona rubiconda, e volta verso noi il viso in faccia?

G. È Pompeo Colonna, il quale, come sapete, di questo benefizio sì grande d'averlo Leone fra tanti cardinali romani eletto per il primo, gli rese il cambio contra papa Clemente suo cugino, mettendo una volta a sacco Borgo, il palazzo, e la sagrestia del papa, ed in fine tutta Roma con Borbone, e l'altre cose, che l'Eccellenza Vostra sa meglio di me. L'altro, che gli siede allato, che sta sì intero, vecchio e raso, con quella cera magra, è Adriano Fiammingo, che fu fatto, dopo Leone per la discordia de' cardinali, papa, e mandato per lui, non si trovando in conclave.

P. Non ha cera se non di buono, e certo anco lo dimostrò, perchè, se fusse stato altrimenti, aria in cambio di venire a Roma condotto alla corte in Fiandra; ma, come persona che stimò più l'obbedire altri, che fare obbedire se, si condusse a Roma. E certo che, se non lassava perdere Rodi, non saria stato mal papa: ma ditemi, non è questo quà dinanzi a lui il cardinale de' Rossi Fiorentino, che mi pare averlo visto ritratto di mano di Raffaello nel quadro dov'è anco ritratto papa Leone?

G. Signore, egli è desso, ed è appunto sopra il papa: quello, che volta a noi le spalle, e mostra poco del viso, è il cardinale Piccolomini Sanese; e l'altro, che se gli volta, è il Pandolfini Fiorentino; l'altro in profilo, senza niente in testa, è il cardinale di Como Milanese; quel raso con la berretta in testa è il cardinale Ponzetta Perugino, che fu poi camarlingo.

P. Vo' sapere chi è quel grande quà innanzi, che volta a noi le spalle, vestito di pavonazzo, e che parla a quel giovane, che ha sì nobile aria; e' paiono forestieri.

G. Signore, l'uno è Vico Spagnuolo, e l'altro è il cardinale di Portogallo.

P. Dichiaratemi que' due di sopra il cardinale Colonna; quel vecchio con la cappa in capo pavonazzo mi pare averlo visto, così l'altro.

G. Non credo gli abbiate visti, sentiti nominar sì: il vecchio è il cardinale della Valle, l'altro è Iacobacci, l'uno e l'altro Romani.

P. È questo, Giorgio, quel cardinale della Valle, che fece in Roma quello antiquario, e che fu il primo che mettesse insieme le cose antiche, e le faceva restaurare? arei certo, per quella memoria, molto caro di conoscerlo.

G. Questo è desso; e sotto loro que' due,

che seggono nell'oscuro della storia, l'uno è Caviglion, Genovese, e l'altro è Francesco Rangone, cardinale modanese.

P. Ditemi, Giorgio, non vegg'io sopra il cardinale Giulio de'Medici due cardinali ritti con le berrette in capo? che, avendo l'uno e l'altro conosciuti vivi, mi pare ancor qui raffigurarli dipinti; il cardinale Ridolfi è questo primo, l'altro si conosce meglio, ed è Salviati.

G. Sono essi; guardi Vostra Eccellenza nell'ultimo della storia quelle due teste, una rasa e magra, l'altra con la barba nera in proffilo; quella rasa è Silvio Passerino, cardinale di Cortona, l'altro è maestro Egidio da Viterbo, generale de'frati di Sant'Agostino; e degli altri tre, che seggono sotto questi, il primo è il cardinale d'Araceli, già generale de'frati di S. Francesco, l'altro è il cardinale Gaetano, generale'de'frati di San Domenico.

P. Hanno tutti buona cera d'uomini: ma chi sono quelle due teste nell'oscuro fra il cardinale di Bibbiena?

G. L'uno è il cardinale Borbone, Frauzese, e l'altro il cardinale de'Conti, Romano.

P. Non ci è egli più Romani? in fino a ora non ho sentiti contare se non Colonna, Valle, e Iacobucci.

G. Io ho messo tutto il resto intorno al papa; questo primo, che se gli inginocchia innanzi, vestito di rosso, e che gli bacia il piede, è Franciotto Orsino, Romano, suo parente; quel giovane di là vestito di pavonazzo è Domenico Cupis cardinale di Trani, Romano; l'altro di là, che gli bacia il piè ritto, è il cardinale Cesarino, Romano; e quegli, a chi mette il papa la berretta in capo, è Petrucci; l'altro che gli è allato è il cardinale Armellino, Piemontese; quel più alto, giovane, vicino al papa, ritto, che volta a noi la faccia, è Paolo Cesis cardinale romano; e l'altro allato è Triulzi cardinale milanese; ed appresso è Pisani; l'altre due teste, che sono quivi più lontane, l'uno è il cardinale Pontuzza Napolitano, e l'altro è Campeggio cardinale bolognese; che sono trentuno cardinali, oltre a'quattro primi, che sono trentacinque in tutto. Ho ritratti di naturale, che sono conoscibili, là nel lontano della storia fuora dell'ordine del concistoro, il duca Giuliano de'Medici, ed il duca Lorenzo suo nipote, che parlano insieme con due de'più chiari ingegni dell'età loro; l'uno è quel vecchio con quella zazzera inanellata e canuta, Leonardo da Vinci, grandissimo maestro di pittura e scultura, che parla col duca Lorenzo, che gli è allato; l'altro è Michelagnolo Buonarroti.

P. Storia piena di virtù, e di liberalità e grandezza di papa Leone, il quale con nuovo modo obbligò a casa nostra, per ogni accidente che potesse nascere ne'casi della fortuna, quasi tutte le nazioni, esaltando tanti uomini virtuosi e singolari per dottrina, e per nobiltà di sangue; ma seguitiamo il resto delle storie del palco che si sono tralasciate: ditemi, perchè figurate voi questa storia, dove io veggo qui sopra la piazza di S. Leo il cardinale Giulio de'Medici a cavallo in pontificale, con l'esercito dietro, e dinanzi un altro esercito, che lo benedice, e si parte? che femmina grande avete voi fatto in terra, nuda, che gli presenta una chiave, e quel vecchio fiume, che getta acqua per quel vaso da sette luoghi?

G. Signor mio, questa' l'ho fatta, perchè, come sa Vostra Eccellenza, dopo che per invidia e per discordia, che era fra Prospero Colonna ed il marchese di Pescara, l'impresa di Parma ebbe sì vergognosa riuscita, Leone non potendo sopportare la villania ed arroganza ricevuta da costoro, scrisse a Giulio cardinale de' Medici di sua mano, che in lui solo era rimasto il ricuperare la vittoria ed il danno di quella guerra, che gli aveva apportato la discordia de'capitani, confortandolo subito ad andare a trovare lo esercito; e pigliata l'impresa di quella guerra, accordò i capitani, e con la virtù e generosità sua rallegrò e diede animo a'soldati; e, fatto consiglio, maneggiò il cardinale de' Medici di maniera quella guerra, che per la crudeltà, che aveva fatto il Coscù a Milano, sendo chiamato in Francia a difendere le sue ragioni, di dolore era nell'animo suo morto a Carnuti; e mentre Lutrech metteva in ordine tutte le difese sue, per guardare il contado di Milano, le genti del papa furono insieme con gl'Imperiali ricevuti a Piacenza, a Cremona, a Parma, ed a Pavia; e però ho fatta quella femmina nuda con quel corno della copia, che diceva Vostra Eccellenza, per la Lombardia, la qual così nuda, cioè spogliata da'soldati, volentieri presenta le chiavi della sua città al cardinale de'Medici, il quale ha seco tutti i suoi capitani, che sono Prospero Colonna, il marchese di Pescara, Federigo Gonzaga, marchese di Mantova, generale dell'esercito del papa, che sono que' tre primi accanto al cardinale, ed altri che non ho memoria ora.

P. Ditemi, quel vecchio armato, con quella barba canuta, che fa saltar quel caval bianco accanto al cardinale, per chi l'avete fatto?

G. Quello è Ramazzotto capo di parte, di che altra volta si è ragionato; e quel vecchio nudo, che ha quel vaso sotto il braccio, con que' sette putti che versano acqua, con quel corno di dovizia, è fatto per il fiume del Po;

i soldati, che sono innanzi, è l'esercito franzese, che si parte.

P. Ci resta a vedere e considerare appunto
il meglio di queste storie, che è questa grande nel mezzo del palco; che battaglia è ella?
mi par vedere il ritratto di Milano; io riconosco il castello, la Tanaglia, ed il duomo.

G. Vostra Eccellenza l'ha conosciuto benissimo; questa è l'ultima, che, dopo che
furono ricevuti i soldati del papa, tutta la
Lombardia per questo successo di vittoria riprese animo con gran credenza di pigliar Milano, onde s'avviarono verso la porta Romana in ordinanza: credeva d'esser sicuro Lutrech, e disarmato spasseggiava a cavallo per
la città, non credendo che senza artiglierie i
nimici si accostassero a Milano: ma la virtù e
prestezza del marchese di Pescara con animo
invitto diede vinta quella vittoria, perchè
con i suoi Spagnuoli entrò sotto le mura, e
passato i ripari, e morti alcuni, e messigli in
fuga, saccheggiò gli alloggiamenti de' nimici,
e correndo verso porta Romana, abbassato da
amici il ponte, fu messo dentro, e poco dopo
fece aprire la porta Ticinese, che è quella più
alta dove Vostra Eccellenza vede che entra
dentro la cavalleria, fra la quale il cardinale
Giulio de' Medici, e Prospero Colonna, il
marchese di Mantova, i quali furono ricevuti
dalla parte Ghibellina, che era nella città

P. Io veggo; e certo ha del grande questa muraglia, ed il veder combattere tanti soldati, che con scale e con corde entrano sopra
e combattendo nell'entrare di questi forti fanno veder la prontezza di questa guerra; ma
ditemi, che gente in ordinanza fate voi intorno al castello, che pare che escano di Milano?

G. Signore, quelli sono i Franzesi, e Svizzeri, che hanno fatto alto al castello, i quali,
sbigottiti e spaventati da sì subita venuta,
escono tutti per la porta di Como disordinati
essendo per l'improvvisa perdita i loro capitani, Lutrech, Vandinesio, e Marcantonio
Colonna, ed il duca d'Urbino usciti di loro
stessi, perso il consiglio e l'autorità, e storditi se n'andarono via assicurati dalla notte,
conoscendo che le genti del papa per quelle
tenebre non potevano far loro danno.

P. Tutto sò, che, non sperando tal vittoria
per la dubbiosa fede delli Svizzeri, se ne maravigliarono; però venuta poi la nuova a sua
Santità, che era a caccia, fu tanta l'allegrezza di questa vittoria, che soprappreso da una
debol febbre, e ritornato a Roma, durò poco
il trionfo di tanta vittoria, impedito dalla morte di lui, la quale chiuse gli occhi alla pace
d'Italia, ed impedì la felicità alli studi, ed
alle virtù tolse ogni libera rimunerazione. Ma
che storie avete voi messe finte di bronzo qui

sotto alla storia di S. Leo, ed a quella dove
Leone fa l'entrata in Firenze?

G. Sono pure tutte sue magnificenze, ma
l'ho messe qui basse come per ornamento, sì
come la liberalità era l'ornamento delle sue
virtù. Questo sotto S. Leo è quando egli fa
murare la fabbrica di S. Pietro, che Bramante architettore frate del Piombo gli presenta
la pianta di S. Pietro; e però lontano ho ritratto Giuliano Leyi scultor di detta fabbrica;
similmente S. Pietro nel modo che era allora,
innanzi che fusse rifatta quella parte da Michelagnolo; sonvi i cardinali con gli altri prelati
attorno, e dalle bande è il fiume del Tevere,
dall'altra è il monte Vaticano con i sette
colli, che son que' sette putti attorno con que'
monti in capo, e quella Roma che gli domina. L'altra è quando egli manda a Firenze a
presentare alla signoria il berrettone e la spada, che i papi soglion benedire e donare ai
difensori ed amici della Chiesa, ed è reputato favore singularissimo; e vorrei avere avuto
maggior luogo, perchè ci arei fatte più cose,
e queste con più copia di figure.

P. Certamente che non meritava meno,
pure anche questo non è poco: ma io guardo
che avete accompagnata questa sala, oltre
alle sue tante imprese, con molti ornamenti,
ed ancora avete posto la sua testa di marmo
in quel tondo, con l'arme sua sostenuta da
que' putti di rilievo sopra questi frontoni di
pietra col suo nome.

G. Questi cantoni di pietra con li ornamenti e porte di mischio son fatti per accompagnare l'architettura della sala, ed accompagnare le porte e le finestre, che vengono fino in terra, per uscire fuora in sul corridore
che ha ricorrere intorno intorno al palazzo;
perchè tutti gli eroi di casa Medici hanno
avuto il principio da papa Leone, si son fatte di marmo queste quattro teste sopra queste
finestre, con l'arme ed imprese da loro tenute, comè questa di Leone, ed il medesimo
s'è fatto a queste teste dipinte sopra le finestre di marmo, dopo Leone è papa Clemente, che è un ritratto bellissimo di mano d'Alfonso Lombardi: l'altra testa di marmo è il
duca Giuliano suo cugino, pur di mano del
medesimo: l'altra è il duca di Lorenzo suo
nipote; e l'altra è la duca di Lorenzo suo
Caterina de' Medici, e l'altra è don Giovanni
cardinale de' Medici fratello di Vostra Eccellenza; e fra queste due finestre in questo vano è il duca Alessandro armato, primo duca
di questa città, come vedete, tutto intero,
che dà ordine, nella storia del basamento,
che si muri la fortezza alla porta a Faenza;
quivi è maestro Giuliano frate dell'ordine
carmelitano, astrologo, che mette la prima
pietra; sopra il suo capo, in quello ovato, vi

ho fatto madama Margherita d'Austria figliuola di Carlo V, e moglie allora del duca Alessandro, ritratta di naturale; quest'altro quà al dirimpetto, armato, è il duca Cosimo vostro padre, che sotto i piedi ha nella storia chi fabbrica la fortezza di Siena; e sopra anch'egli ha in quell' ovato la illustrissima signora duchessa vostra madre.

P. Tutto ho visto e considerato, e mi pare che queste armi nove, che voi avete fatte di rilievo sopra i frontespizj, che ornano queste teste, le due di Leone e Clemente di marmo, e l'altre due de'cardinali con quella della regina di Francia accompagnata dell'arme del suo marito, e così quelle di questi quattro duchi, pur di casa Medici, con l'armi delle mogli loro, stieno molto bene, ed a proposito, tanto più sendoci tutte l'imprese appartenenti a ciascuno: ma accompagna bene in su questo basamento all'entrata di questa scala, che sale alle stanze di sopra, questa anticaglia di bronzo, che, secondo intendo da questi letterati, è cosa molto rara. Ditemi, Giorgio, avete voi certezza che ella sia la chimera di Bellerofonte, come costoro dicono?

G. Signor sì, perchè ce n'è il riscontro delle medaglie, che ha il duca mio signore, che vennono da Roma con la testa di capra appiccata in sul collo di questo leone, il quale, come vede Vostra Eccellenza, ha anche il ventre di serpente; ed abbiamo ritrovato la coda, che era rotta, fra que' fragmenti di bronzo con tante figurine di metallo, che Vostra Eccellenza ha vedute tutte, e le ferite, che ella ha addosso, lo dimostrano, ed ancora il dolore, che si conosce nella pron-

tezza della testa di questo animale, ed a me pare che questo maestro l'abbia bene spresso.

P. Credete voi che sia maniera etrusca, come si dice?

G. Certissimo, e questo non lo dico perchè sia ritrovata in Arezzo mia patria, o per dargli lode maggiore, ma per il vero, e perchè sono stato sempre di questa fantasia, che l'arte della scultura cominciasse in que'tempi a fiorire in Toscana, e mi pare che lo dimostri, perchè i capelli, che sono la più difficil cosa che faccia la scultura, sono ne' Greci espressi meglio, ancor che i Latini gli facessono poi perfettamente a Roma; ed in questo animale, che è pur grande, e nelli suoi, che egli ha accanto al collo, sono più goffi che non gli facevano i Greci, come quelli che, avendo cominciato poco innanzi l'arte, non avevano ancora trovato il vero modo; e lo dimostra in quelle lettere etrusche, che ha nella zampa ritta, che non si sa quello si voglion dire, e mi pare bene metterla qui, non per fare questo favore agli Aretini, o perchè sì come Bellerofonte domò quella montagna piena di serpenti, ed ammazzò i leoni, che fa il composto di questa chimera, così Leon X, con la sua liberalità e virtù, vinse tutti gli uomini; la quale, mancando lui, ha voluto il fato che si sia trovata nel tempo del duca Cosimo, il quale è oggi domatore di tutte le chimere; e perchè già siamo alla fine delle storie di papa Leone, quando vi piaccia, potremo avviarci in questa stanza che segue', dove son parte de'fatti di papa Clemente VII suo cugino.

P. Volentieri, che mi diletta il vedere, ed il ragionare, infinitamente; ora andiamo.

GIORNATA SECONDA. RAGIONAMENTO QUARTO

PRINCIPE E GIORGIO

G. Eccoci, Signor Principe, dalla sala grande, dove aviamo vedute dipinte le storie di papa Leone X, condotti in questo salotto per vedere tutte l'imprese grandi che fece papa Clemente VII suo cugino nel suo pontificato, dove n'ho dipinte parte nella volta, e parte nelle facciate; nella volta le storie, che diversamente seguirono in vari tempi, con figure grandi quanto il naturale, e nelle facciate da basso di figure piccole ho fatto tutto il successo della guerra ch'e'fece l'anno 1529 e 30 per ritornare in patria, quel che intervenne nell'assedio di questa città, e dei travagli del suo dominio: lad-

dove, conosciut'io quelle cose, che sono a proposito a fare storie in luogo tanto onorato, sono andato scegliendo tutto quello che fece Clemente, degno di gloria e di memoria, lasciando stare da parte le storie del suo cardinalato, la creazione, ed incoronazione; sendo stato l'intento mio solo di dipingere que' fatti, le storie che sono stati cagione della grandezza di casa Medici, e donde nasce la perpetuità della eredità che egli provvedde a casa vostra nel principio dello stato di Firenze, che, per successione, viene ereditaria al possesso di questo palazzo, dove io ho dipinte queste storie. Per il che, come a padre ed autore

di così gran benefizio, avendo egli provvisto con tanto giudizio alle cose vostre, ed alla grandezza e salute di casa sua, ho cercato far queste storie con più copia d'invenzione e d'arte, con maggiore ornamento, e con più studio, sì negli spartimenti di stucco, quali sono tutti pieni di figure di mezzo rilievo, com'ella vede, sì ancora con più disegno e con maggior diligenza che ho saputo, e massime ne' ritratti di coloro che sono tempo per tempo intervenuti nelle storie sue e come nel contarle ad una ad una sentirete, ed anco Vostra Eccellenza riconoscerà una parte, che ancora vivono, e co' quali so che ha parlato. Comincierò adunque senza farvi lungo discorso di queste cose, perchè parte so che n'avete lette, e la maggior parte vi sono state racconte da coloro che vi si sono trovati. Ora voltiamoci a questo canto, e guardiamo in alto questa volta, la quale è spartita in nove vani, dove sono nove storie, una nel colmo della volta, lunga braccia tredici e larga sei, e nelle teste due ovati bislunghi, alti braccia quattro e larghi sei; come la vede, nel girar della volta sopra le facce, quattro ovati alti braccia quattro e larghi tre, per ogni banda n' ho fatti due, i quali mettono in mezzo due storie alte braccia quattro e lunghe sei; dove ci resta in ogni canto due angoli, che sono otto fra tutti, dove vi ho posto otto virtù, come sentirà Vostra Eccellenza, applicate a queste storie, degne della grandezza di Clemente, secondo m'è parso tornino a proposito.

P. Tutto veggo, e vo considerando questo spartimento, che è molto vario, ed in questa volta sta molto bene, poichè ad un girar d'occhio si veggono tutte queste storie: ma cominciate un poco da che luogo voi fate il principio, perchè io riconosco molte cose che mi dilettano all'occhio, e mi accendono desiderio di sentire la cagione, e perchè qui l' abbiate rappresentate.

G. Questa prima storia in questo ovato, dove io ho ritratto papa Clemente di naturale, in abito pontificale, con quel martello tutto d'oro in mano, è quando l'anno santo 1525 Sua Santità aperse la porta santa nella chiesa di S. Pietro di Roma, dietro a quale ho fatto molti prelati, e suoi favoriti, fra i quali è Gianmatteo vescovo di Verona, suo datario, e M. Francesco Berni Fiorentino, poeta facetissimo, suo segretario, che è quello in zazzera con la barba nera, così nasuto.

P. Mi è carissimo il vederlo, perchè non lessi mai, o sentii cosa di suo, che sotto quello stil facile e basso non vegga cose alte ed ingegnose ripiene d'ogni leggiadria: ma che femmina fate voi a' piedi del papa,

che siede in terra, armata la testa ed il torso?

G. Signor mio, l'ho messa per Roma, volendo mostrare per quella il luogo dove seguì il fatto: vedete che gli fo uno scettro in una mano, e nell'altra un marte, come si costuma nelle medaglie? In quest'ovato di sotto seguita, Signor Principe, che venuta a Clemente l' anno 1529 una malattia crudele, che da tutti i suoi fu giudicata mortale, per opera di molti cittadini e fautori della famiglia de' Medici fu scritto a Roma, e strettissimamente pregato, che per non lasciare chiusa casa sua dovesse o ad Ippolito o ad Alessandro, allora giovanetti, dare il suo cappello. Onde, persuaso da Lorenzo cardinal de' Pucci, servitor ed amico vecchio, Clemente si risolvè dare la berretta rossa a Ippolito suo nipote cugino, dove io l'ho ritratto in sieda, come la vede, che gli mette in capo la berretta rossa, ed Ippolito ginocchioni con l' abito da cardinale, che la riceve.

P. Tutto so, e discerno benissimo; ma ditemi, chi è quel cardinale ritto con quella barba canuta, che parla insieme con quell'altro?

G. È il medesimo cardinale Santiquattro, che fu cagione di questo benefizio, il quale parla con M. Girolamo Barbolani de' conti e signori di Montaguto, decano de' camerieri di Sua Santità, dietro a Ippolito ginocchioni è fra Niccolò della Magna arcivescovo di Capua; di là dal cardinale Santiquattro è il cardinale Franciotto Orsino parente del papa: ho posto accanto alla sedia M. Giovanfrancesco da Mantova, antico e fedel servitore di Clemente; e quaggiù a piè quelle quattro teste sono i camerieri suoi secreti.

P. Io riconosco il Mantova; e di questi camerieri, da uno in fuori, credo che il resto gli riconoscerò; uno mi pare M. Giovanbatista da Ricasoli, oggi vescovo di Pistoia, l'altro è il Tornabuoni vescovo del Borgo S. Sepolcro; e l'ultimo, che è accanto a quel giovane, è M. Alessandro Strozzi; il giovane non lo ritrovo.

G. Vostra Eccellenza non s'affatichi, perchè è M. Piero Carnesecchi, segretario già di Clemente, che allora fu ritratto quando era giovanetto, ed io dal ritratto l' ho messo in opera: ma Vostra Eccellenza alzi la testa, e cominciamo a guardar questo di mezzo.

P. Questa è una grande storia, e ci sono dentro più di cento figure: qui ci sarà da fare.

G. Qui, Signore, ho fatto quando Carlo V imperatore fu incoronato in Bologna da papa Clemente alli 24 di Febbraio nel 1530, ed a questa solenne e rara cerimonia, vi concorsero molti prelati, e grandissimo numero

di soldati; ed io, che allora giovanetto mi vi trovai, con questa memoria mi sono dilettato amplificare, per quanto mi ha concesso la capacità del luogo; e ci sono infiniti di loro ritratti al naturale.

P. Tutto conosco; ma cominciate un poco a contarmi l'origine di questa incoronazione, ed in che modo l'avete disposta: mi avveggo certo che oggi arò gusto in questa pittura, riconoscendo molte cose che sono state quasi a' tempi nostri: ma vedendoci io tanti ritratti al naturale, e di diverse maniere, con tanta varietà di figure, desidero, per non ci confondere, che ordinatamente mi diciate cosa per cosa, insiememente la disposizione de' luoghi: mi pare che abbiate messo là i prelati in abito pontificale, così gli ambasciatori, e gli altri signori illustri; che il vedere così in una vista tante figure insieme, con tanta varietà, confonde facilmente, ancora che per la vaghezza la vista ne pigli diletto; fatevi dunque dal principio, massime che questo fu uno spettacolo, che se ne vede di rado.

G. Eccomi pronto a soddisfarla: come sa Vostra Eccellenza l'imperatore andò a Bologna per pigliare la corona, ove trovato papa Clemente, che secondo l'uso era arrivato avanti a lui, e conferito prima insieme le lor forze, per far qualche impresa onorata, conclusero che l'incoronazione si facesse alli 24 di Febbraio, il giorno di S. Mattia Apostolo, natale di sua Maestà, e fatale, come sa Vostra Eccellenza, per le sue vittorie. Fecesi un grandissimo e bello apparato di panni, li quali erano del papa, contesti ricchissimamente di seta ed oro, nella chiesa di S. Petronio, dove, come vede Vostra Eccellenza, ho figurato uno andare di legno finto di pietra, pien di colonne e di cornici di componimento ionico, coprendo l'ordine tedesco, con il quale è murata detta chiesa; feci quà avanti quell'ordine di scalee, dove si parte della piazza principale innanzi alla chiesa e palazzo de' Signori, nella quale sono le fanterie e gli altri soldati d'Antonio di Leva, armati all'antica in vari modi, parte de' quali per allegrezza arrostiscono quel bue intero, salvo la testa e le gambe, con quella macchina bilicata di ferro, ed un'altra parte in compagnia loro mangiano con allegria, altri, come si vede, portano legne, e chi conduce pane, e chi comanda loro.

P. So che si riconosce ogni minuzia, fino a quel soldato armato, che insala quel bue.

G. Quivi sono tutti i trombetti a cavallo, con la gente d'arme tedesca, spagnuola, ed italiana: ma voltiumo gli occhi sopra que'tre gradi, dove è il piano della chiesa, parato tutto di panno verde, come sta ordinariamente la cappella del papa e S. Pietro di Roma quan-

do Sua Santità vi canta la messa, e l'altar maggiore coperto dall'ombrella, similmente l'altre cose sacre con tutti gli strumenti ricchissimi al proposito di questa cirimonia. Ho spartito il coro, come la vede, dove attorno seggono tutti i cardinali col restante de' vescovi in pontificale, e dreto loro ho messo tutti gli ambasciadori, e molti signori e baroni, dove son posti nella prima fila gli ambasciatori veneziani, che sono tutti ritratti di naturale; quel primo, senza niente in testa, con la barba canuta, in toga di velluto rosso, volto, è M. Matteo Dandolo; l'altro; che ha il capo coperto con la berretta di velluto e toga pavonazza, con la barba grigia, è M. Ieronimo Gradenigo; quelle quattro teste in fila sono uno M. Luigi Mocenigo, M. Lorenzo Bragadino, M. Niccolò Tiepolo, e M. Gabriello Veniero; vi sono ancora M. Antonio Suriano, e M. Gaspero Contarino, come distintamente può vedere.

P. Chi è quello che apre le braccia con quella veste alla franzese rossa, che parla con quel vecchio?

G. È il signor Bonifazio, marchese di Monferrato, che porta la corona di ferro a sua Maestà di Lombardia, il quale parla con Paolo Valerio, che aveva ancor lui portato la corona d'argento della Magna; dietro a loro è don Alverio Orsorio, marchese d'Astorga, che portò in questo trionfo lo scettro d'oro; ed accanto a loro è don Diego Pacecco duca d'Ascalona, che, quando sua Maestà andò in chiesa, portò la spada di Cesare in uno fodero lavorato d'oro traforato, con ornamenti di figure, tutto pien di gioie. Io era, Signor Principe, disposto di farvi molti altri ritratti; ma le figure son tanto alte da terra, e piccole, e difficili a farle, ed a guardarle ancora per essere nel cielo della volta, che non si sarebbe veduto quello ci avessi fatto, però ho lasciato molte cose indietro.

P. È ben assai quello si vede: ma seguitate, chi sono questi signori armati d'arme bianca, che tengono que' sette stendardi?

G. Questi sono coloro, i quali, finita la cirimonia dell'incoronazione, li portarono innanzi al papa e Sua Maestà, cavalcando per Bologna con ricchissime sopravvesti, e cavalli da guerra. Il primo, che ha lo stendardo, entrovi la croce, è Osterichio Fiammingo; il sig. Giovanni Mandrico è quello che porta lo stendardo dell'imperio con l'aquila che ha due teste; e quella testa di giovane, che appare allato a lui in faccia, è il signor Giuliano Cesarino, che porta lo stendardo del popolo romano; l'altro è il conte Agnolo Ranucci, accanto al Mandrico, che tien quello di Bologna, dove sono le lettere della libertà, che toccò a lui allora per esser gonfaloniere.

P. L'altre tre teste, che mancano, non le veggo, salvo che una; perchè questo?

G. Vostra Eccellenza consideri che la vista dell'altare, secondo la prospettiva, toglie il vedere; ed ancora il non avere avuto i ritratti di costoro m'ha fatto valere dell'occasione di fare che non ci si veggano, salvo però quella che è allato al candelliere dell'altare, così abbacinata, che è il signor Lorenzo Cibo, che porta lo stendardo del papa; e quello dov'è l'ombrella della Chiesa lo portò, come sapete, il conte Lodovico Rangone; e quello della crociata, che va contro a' Turchi, lo portò il signor Lionetto da Tiano. In questa prospettiva delle colonne vi ho accomodato in alto il pergamo della cappella, dove fu la musica doppia del papa e di sua maestà, i quali cantarono solennissimamente quella messa, e risposono all'altre orazioni. Sono andato nel piano spargendo, e fatto sedere in terra a'luoghi loro, i camerieri di sua Santità, ed i cubicularj, che vestiti di rosso fanno grillanda intorno a' piedi de' cardinali e de' vescovi, che, come Vostra Eccellenza vede, son tutti in pontificale, com'è il solito loro.

P. Tutto veggo: ma ditemi, per chi avete voi fatto que' primi quattro cardinali, che hanno le mitre in capo di domasco bianco con piviali indosso, che sono nel fine della storia da man manca a sedere sopra que' predelloni? mi pare riconoscere il cardinale Salviati al proffilo, ed il cardinale Ridolfi, suo cugino, con la testa in faccia allato a lui.

G. Signore, e' son dessi; e questi furono in questa cirimonia i primi diaconi, e fatto che fu Sua Maestà da' canonici di S. Pietro di Roma, col mettergli la cotta indosso, canonico loro, Ridolfi e Salviati lo condussono poi alla porta della chiesa, e quel cardinale, che sedendo parla con Salviati e volta a noi le spalle, è il Piccolomini Sanese, il quale, condotta Sua Maestà alla cappella di S. Giorgio, gli trasse la cotta, e gli messe la dalmatica, ed i sandali pieni di perle e di gioie, ed indosso il piviale, e lo condusse dinanzi al cardinale Pucci sommo penitenziere, che è quello in pontificale che siede dalla man ritta, e volta a noi le spalle, ed ha il piviale indosso di colore azzurro; gli altri tre cardinali, che li sono a sedere allato in fila, quello che è vestito di raso pavonazzo, che non se li vede il viso, è il cardinale Cesarino; allato a lui è il cardinale Campeggio, che disse una orazione perchè Sua Maestà fussi incoronato; l'ultimo è il cardinale Cibo, che in questa cirimonia cominciò le letanie, pregando i Santi e le Sante per Sua Maestà.

P. Tutto va con ordine, e' mi vi pare quasi essere; ma avvertite che voi avete lasciato quà a man manca un cardinal vecchio col piviale rosso indosso fiorito d'oro, che siede allato al Piccolomini.

G. È vero: questo, Signor Principe, è il cardinale Alessandro Farnese decano, che fu poi papa Paolo III; questo, Signore, condusse Sua Maestà, come più vecchio di tutti i cardinali, allo altare di S. Maurizio, e sfibbiatoli la dalmatica gli ugne la spalla ed il braccio destro con l'olio santo.

P. Ditemi l'altra fila di sopra, che voi avete fatta, di que' cardinali vestiti in pontificale, che seggono dinanzi agli altri ambasciadori, fra' quali quattro di loro hanno le pianete indosso, e due i piviali; che sono?

G. Quel vecchio col piviale, che ha quella barba canuta, e che parla con quell'altro, che ha la testa in proffilo, ed è raso, è Antonio cardinale di Monte, vescovo di Porto; e quel raso è il cardinale de' Grassi; quel che si mette la mano al petto, ed ha una pianeta verde, è Niccolò cardinale de' Gaddi; e quell'altro vecchio raso allato a lui è Domenico Grimani; l'altro allato, che gli parla, è Francesco Cornaro, ambidue preti e cardinali veneziani; l'ultimo è Pietro Accolti, Aretino, cardinal d'Ancona.

P. Tutti hanno bellissime cere d'uomini valenti; ditemi que' due diaconi che sono ginocchioni dinanzi all'altare così giovani, mi par riconoscerne all'effigie uno per Ippolito nostro, cardinal de' Medici; l'altro non lo riconosco.

G. Non è maraviglia; quell'è il cardinale Doria Genovese, in quel tempo giovane. Signor principe, gli è molto difficile a noi pittori voler mettere in sì poco luogo tante cose, ed in sessanta braccia quadre quel che non capì nel vero in più di centomila; e, come quella sa, noi non possiamo rappresentare se non un solo atto in una storia, come per legge e buono uso hanno sempre costumato di fare i migliori maestri, come si vede osservato nelle storie loro, o di pittura, o di scultura; dove anch'io, osservando questo decoro, non fo se non quel passo quando finite tutte le cirimonie per i cardinali, e per il pontefice, d'aver dato a Sua Maestà lo stendardo del popolo romano. Ho posto a sedere, come vedete, papa Clemente in pontificale dinanzi all'altare maggiore ritratto dal vivo, e così Sua Maestà dinanzi al papa ginocchioni, al quale ha fatto nella man destra la spada ignuda per difensione della fede e popolo cristiano, contra a chi lo perseguitasse; e nell'altra il pomo d'oro, come vedete, con la croce in cima, acciò con virtù e pietà e costanza reggesse il mondo; così lo scettro lavorato di gioie, perchè comandasse alle genti; e distende Sua Santità le braccia mettendogli in capo la mitria, più tosto che corona, divisa in

due parti, con molte preziosissime gioie: non posso fare quando è menato a sedere poco lontano dal papa in una sedia più bassa, e chiamato imperator romano; ma io fo giù bene a piè della storia quattro ritratti di naturale de'signori segnalati e grandi che vi furon presenti, che son quelle figure dal mezzo in su.

P. Io gli ho visti ritratti altrove; non è quel che volta a noi le spalle e la testa, con quella veste di velluto cremisi scuro, Francescomaria duca d'Urbino? l'altro allato a lui somiglia il ritratto del signore Antonio di Leva; e quello sopra loro mi pare il principe Andrea Doria, che l'ho conosciuto vivo quando andai a Genova; e quel ricciotto giovane è il nostro duca Alessandro de'Medici; e sotto a lui ve n'è un altro, che non si può scambiare, che è don Pietro di Toledo marchese di Villafranca, vicerè di Napoli, mio avolo materno; hogli io conosciuti?

G. Meglio ch'io non li ho saputi ritrarre.

P. Questa femmina grande appiè della storia, armata, coronata il capo di lauro e di altre corone, che ha quel pastorale, o scettro in mano, che giace sopra tante palme, ed ha intorno tante corone, e che si posa sulla testa di quel liofante, e pare che si sviluppi dattorno quel panno con la man destra, ditemi chi è ella?

G. Questa l'ho fatta per Italia, e l'ho finta così da per me, perchè non ho mai in medaglia alcuna, nè in statue di metallo o di marmo, potuto vedere come dalli antichi sia stata figurata; e mi è parso in tal maniera rappresentarla in questo onorato trionfo; conciossiachè, sperando essa nella virtù di Cesare, si sviluppa dalle noie e travagli patiti per i tempi addietro, con speranza che in avvenire, poichè Sua Maestà ha avuto la spada dal pontefice, sia per difenderla ed accarezzarla: le palme, le corone di lauro, ed i trionfi intorno a' piedi dimostrano quanti regni gli sono stati soggetti, e per la parte dell'Affrica ne fa segno la testa del liofante; lo scettro denota aver comandato all'estreme nazioni, per ridurre a memoria, in quel trionfo, che l'antico valore de' suoi signori non è morto ancora ne' cuori loro. Increscemi certo non avere avuto maggiore spazio, che, quando l'invenzione mi cresceva fra mano, mi mancò il campo, ancorchè ella apparisca abbondante.

P. Contentatevi di questa, che oramai son stato tanto col capo alto a guardare all'insù, che mi duole il collo, e non me ne avvedeva, tanto mi dilettava.

G. Signore, voglio ristorarvi seguitando a discorrere delle cose che avvennero nella guerra ed assedio di Firenze, la quale avendo io dipinto, come vedete, in queste faccia-

te da basso, tutta senza disagio potremo considerarla. Or guardi Vostra Eccellenza questo quadro, nel quale è ritratta Firenze dalla banda de' monti al naturale, e misurata di maniera che poco divaria dal vero; e, per cominciarmi da capo, dico, oltre alla partita del signor Malatesta Baglioni di Perugia per entrare con tremila fanti alla guardia e difesa di Firenze, che vi giunsono a' 19 di Settembre, quando Oranges arrivato dipoi col suo esercito, come quella vede ch'io l'ho dipinto, la cinse col campo, piazze, padiglioni, e trincee intorno intorno e co' suoi forti, che, per fargli veder tutti nella maniera che ci si mostrano, è stata una fatica molto difficile, e pensai non poter condurla alla fine.

P. Ditemi, come avete voi, Giorgio, accampato questo esercito? sta egli appunto nel modo ch' egli era allora, o pur l' avete messo a vostra fantasia? arei similmente caro sapere che modo avete tenuto a ritrar Firenze con questa veduta, che a' miei occhi è differente dall' altre ch' io ho viste ritratte; conosco che questa maniera me la fa parere in altro modo, per la vista che avete presa di questi monti.

G. Vostra Eccellenza dice il vero : ma ha da sapere che male agevolmente si poteva far questa storia per via di veduta naturale, e nel modo che si sogliono ordinariamente disegnare le città ed i paesi, che si ritraggono a occhiate del naturale, attesochè tutte le cose alte tolgono la vista a quelle che sono più basse; quindi avviene che, se voi siete in su la sommità d' un monte, non potete disegnare tutti i panni, le valli, e le radici di quello; perchè la scoscesa dello scendere bene spesso toglie la vista di tutte quelle parti che sono in fondo occupate dalle maggiori altezze, come avviene a me ora, che volsi, per far questa appunto, ritrarre Firenze in questa maniera, che per veder l'esercito come s' accampò allora in pian di Giullari, su' monti, ed intorno a' monti, ed a Giramonte, mi posi a disegnarla nel più alto luogo potetti, ed anco in sul tetto di una casa per scoprire, oltra i luoghi vicini, ancora quelli di S. Giorgio, e di S. Miniato, e di S. Gaggio, e di Monte Oliveto; ma Vostra Eccellenza sappia, ancorchè io fussi sì alto, io non poteva veder tutta Firenze, perchè il monte del Gallo e del Giramonte mi toglievano il veder la porta S. Miniato, e quella di S. Niccolò, ed il ponte Rubaconte, e molti altri luoghi della città, tanto sono sotto i monti; dove, per fare che il mio disegno venisse più appunto, e comprendesse tutto quello che era in quel paese, tenni questo modo per aiutar con l' arte dove ancora mi mancava la natura; presi la bussola e la fer-

mai sul tetto di quella casa, e traguardar con una linea per il dritto a tramontana, che di quivi avevo cominciato a disegnare, i monti, e le case, e i luoghi più vicini, e la facevo battere di mano in mano nella sommità di que' luoghi per la maggior veduta; e mi aiutò assai che avendo levato la pianta d' intorno a Firenze un miglio, accompagnandola con la veduta delle case per quella linea di tramontana, ho ridotto quel che tiene venti miglia di paese in sei braccia di luogo misurato, con tutto questo esercito, e messo ciascuno ai luoghi e casa dove furono alloggiati: fatto questo, mi fu poi facile di là dalla città ritrarre i luoghi lontani de' monti di Fiesole, dell' Uccellatoio, così la spiaggia di Settignano, col piano di S. Salvi, e finalmente tutto il pian di Prato, con la costiera dei monti sino a Pistoia.

P. Questo certo è buon modo, perchè è sicuro e si scuopre ogni cosa: ma ditemi, considerando la porta a S. Miniato laggiù in quel fondo, che bastione è quello che si parte da basso e viene circondando il monte di S. Francesco, e S. Miniato, e ritorna risaltando alla porta a S. Niccolò? questi sono eglino i medesimi ripari che poi il duca mio signore ha fatti far di muraglia?

G. Signor sì, perchè, avendogli allora disegnati, e fatti far Michelagnolo Buonarroti, serviron per quello effetto sì bene, che hanno meritato in luogo di terra, come eran prima, esser perpetuati di muraglia.

P. Sta bene: ma quell' ala di bastioni, ch' io veggo accanto alla porta a S. Giorgio con que' risalti, mi pare un bel forte; è egli quel bastione che tenne Amico da Venafro?

G. Signore, gli è desso; e dentro alle mura vi è il bastione, o cavalier che lo chiamino, che fece Malatesta, dove e' messe quel pezzo d' artiglieria lungo braccia dieci, che fu nominato l' archibuso di Malatesta; come Vostra Eccellenza vede, quivi attorno erano molti luoghi forti, che dentro eran guardati insieme con la città da ottomila fanti, i quali avevan giurato nella chiesa di S. Niccolò oltr' Arno in quell' anno mantenere la lor fede alla repubblica insieme con Malatesta loro capitano, mentre che aveano nella città fatto risoluzione di volere difendere Pisa e Livorno, dove avevan messi presidi da tenerli; ed il simile avevan fatto in Prato, Pistoia, ed Empoli, ed il restante de' luoghi avevan lasciati alla disposizione e fede de' popoli, ed alla fortezza de' siti.

P. Mostratemi dove voi avete fatto la piazza del campo, e dove voi alloggiate Oranges con gli altri soldati.

G. Vostra Eccellenza vede il borgo di S. Miniato, e tutto il piano di Giullari; e le ca-

se de' Guicciardini, che son quelle a guisa di due palazzi: quivi alloggiava Oranges, e quà in su la man ritta è la piazza del campo degl' Italiani, dove ho fatto le botteghe, le tende, e tutti gli ordini che avevano, perchè io viddi come stava allora, e l' ho ritratto così appunto su quel colle. Ne' padiglioni, che ci si veggono, sono alloggiati tutti i soldati; ed in questa casa, che è quassù alto, oggi di Bernardo della Vecchia, era alloggiato il commissario di papa Clemente, Baccio Valori.

P. Quella chiesa che gli è vicina mi par Santa Margherita a Montici.

G. È vero, vi alloggiava il signor Sciarra Colonna.

P. Io comincio a ritrovare i siti: ditemi, non è questo più alto il Gallo, ove stava il conte Piermaria da S. Secondo?

G. Signor sì; quel luogo alto, dove Vostra Eccellenza vede que' gabbioni e ripari, si chiama Giramonte, nel qual luogo fu fatto da principio mettervi da Oranges alcuni pezzi piccoli d' artiglieria avuti da' Lucchesi, per dar l' assalto a un Bastione di S. Miniato, ed all' incontro nell' orto di Malatesta furon posti quattro pezzi d' artiglieria, onde Oranges, veduto che un sagro che tirava dal campanile di S. Miniato, il quale ho fasciato di balle di lana, faceva tanto danno all' esercito, fu forzato mettervi quattro cannoni per battere detto campanile; e tirato centocinquanta colpi, e non avendo potuto levare il sagro, nè fatto alcun profitto, si risolverono abbandonare l' impresa, benchè vi morisse il signor Mario Orsino, ed un altro signore di casa Santa Croce.

P. Intendo che v' era su un' bombardiere, che lo chiamavano il lupo, che facea prove mirabili: ma passiamo con l' occhio più oltre; quel vicino al bastion di S. Giorgio mi pare il palazzo del Barduccio, ed accanto mi par quello della Luna.

G. Signore, e' son essi; nell' uno stava alloggiato il Signor Marzio Colonna; in quel del Barduccio alloggiava il signor Pirro da Castel di Pirro. In questa parte di quà, dove vede il monastero delle monache di S. Matteo, intorno intorno sono alloggiati i Lanzi con le lor tende in su la piazza, facendo varie cose: l' esercizio loro non ha bisogno d' interprete perchè Vostra Eccellenza lo conosca. Giù più basso è il palazzo de' Baroncelli con la gente spagnuola alloggiata ed attendata; e sotto ho fatto il luogo e steccato dove combattè Giovanni Bandini, e Lodovico Martelli, Dante da Castiglione, ed Albertino Aldobrandi; lassù in quel palazzo de' Taddei era alloggiato il duca di Malfi, ov' è sul tetto quella bandiera.

P. Ditemi, s' io ho bene a mente, gli Spagnuoli seguitavan le lor tende fino a S. Gaggio, passando per la spiaggia di Marignolle, e Bellosguardo fino a Monte Oliveto?

G. Signor sì, ed ancora nel poggio di Fiesole ve ne alloggiava, che furon gli ultimi. Vostra Eccellenza guardi di là dal fiume d'Arno in quel piano di S. Donato in Polverosa quell' esercito: quelli sono i padiglioni e le tende de' Lanzi; ed in somma erano accampati intorno così come gli bo figurati; ed ancorchè sia stato difficile metterlo insieme, mostra nondimeno essere, come in effetto era, un grosso esercito.

P. È vero: ma vi so ben dire che Oranges e nè manco gli altri capitani già mai pensarono di trovare in Firenze sì grande resistenza; e, poichè vedde che con uno esercito solo era difficile a espugnarla, ho inteso s' andava trattenendo la scaramuccia debole.

G. In quest' altro quadro è pur dipinta quella scaramuccia sì terribile fatta a' bastioni di S. Giorgio, ed a S. Niccolò; similmente quella che si fece alla porta a S. Pier Gattolini sul poggio di Marignolle fino alle Fonti, e l' altra che s' è accomodata di figure piccolissime nel piano di S. Salvi; ed ancora ci ho dipinto quando, usciti a far legne fuor della città, si appiccò quella grande zuffa nella quale restò prigione Francesco de' Bardi, e la sua compagnia rotta, ed insieme messa in mezzo quella di Anguillotto Pisano, e lui scannato morto con Cecco da Buti, suo alfiere, dal signor Ferrante Vitelli, e dal conte Pietro da S. Secondo, e dal principe d' Oranges.

P. Quanto mi dite già l' intesi: ma ditemi, che castello è quello, che è in questo canto, ch' io veggo ardere e combattere in questa storia?

G. Questo è il castello della Lastra vicino al ponte a Signa in su la riva d'Arno, il quale, come sapete, fu preso da Oranges: v' era dentro tre insegne di fanteria, le quali non poterono aver soccorso così a un tratto di Firenze.

P. Sapevo che Oranges andò a questa espugnazione con quattrocento cavalli, e millecinquecento fanti, e quattro pezzi d' artiglierie: ma ditemi, quest' altro quadro, ch' io veggo dipinto accanto alla finestra, mi pare il castel d' Empoli.

G. Signore, io l' ho ritratto dal naturale appunto; i Fiorentini in questa guerra avevano disegnato far massa di nuove genti in quel castello, sperando con la gran comodità, e fortezza del sito mettere in gran difficultà lo esercito, che era alloggiato da quella parte d' Arno; e pensavano con questo castello sì

forte tenere aperta la via, e far comodità delle vettovaglie, che venivano alla città, delle quali cominciava a patire grandemente; là dove intese queste cose, il principe d' Oranges venne in speranza di pigliarlo sicuramente, sendoli stato referto che Ferruccio, nella sua partita per Volterra, vi aveva lassato poca gente sotto l' obbedienza del commissario, il quale era poco esperto della guerra, ma sì bene sviscerantissimo della fazion popolare. Fu dato il carico al marchese del Vasto, ed a don Diego Sermento con molte compagnie di Spagnuoli, soldati vecchi, i quali giunti a Empoli si accampano, come vede Vostra Eccellenza, e fermano i padiglioni intorno al fiume Orma, ed ordinano, come dichiara quella pittura, battere da due luoghi la muraglia; vedete di verso tramontana lungo il fiume d'Arno, dove è dipinta la gente del signore Alessandro Vitelli che combatte, e qui disotto è ritratto la pescaia, e rotte le mulina, ove è fatto quell'argine per seccare i fossi intorno alla muraglia, affinchè i soldati vi si potessino avvicinare, la quale fu aperta con dugento colpi d' artiglieria, fatti tirare dal Cancella Pugliese, maestro dell'artiglieria; ed ebbono ardire i soldati salir su per le rovine, ed entrar nella terra per il rotto della muraglia, ma con gran danno e morte loro; e poco dopo il parlamento fatto al Giugni commissario, per non pensare egli a' nimici, mentre che era a tavola venne un impeto di soldati, e con non molto contrasto entrarono dentro per le rovine, che Vostra Eccellenza vede, del muro rotto, e si messono a saccheggiare il castello.

P. Tutto so, e certamente che la fu perdita di gran momento alla città, che in vero gli privò quasi di tutte le speranze che avevano, e tanto più che in que' medesimi giorni seppono che il re di Fiancia aveva pagato, secondo le convenzioni, la taglia, e riavuto i figliuoli ostaggi, quali erano nelle mani di Cesare; ed ancorchè Pierfrancesco da Pontremoli confidente suo in Italia cercasse di trattar l' accordo con i Fiorentini, sendo di già partiti gli ambasciadori del re, perderono nondimeno le speranze, e tutti gli aiuti che avevano in Sua Maestà: ma ditemi, che cosa è questa, che segue in quest' altro quadro lungo che mette in mezzo la finestra?

G. Signore, questo è quando a' 25 di Marzo, finita la trincea dirimpetto al bastione di S. Giorgio si fece quella scaramuccia, nella quale quelli di fuori riceverono assai danno, onde Oranges si risolvè far battere la torre posta sul canto a S. Giorgio, che volta verso la porta Romana, la quale offendeva gagliardamente l'esercito; vedete che ho fatto in pittura i bastioni di S. Giorgio,

ed i gabbioni sopra la trincea del Barduccio con le artiglierie che la battono; che avendovene tirato più di dugento colpi, senza danneggiarla in conto alcuno, si rimasero per ordine del principe di tirarvi, poichè gittavano il tempo e la spesa indarno.

P. L' ho saputo, massime che è rimasta in piedi: ma io veggo per quella veduta all'ingiù, di là dalla porta Romana per la spiaggia di Marignolle, una grossa scaramuccia.

G. L' ho fatta per quella scaramuccia, come dissi, terribile, cagionata dalla troppa voglia de' cittadini, e forse con molto giudizio, nel volere che Malatesta Baglioni ed il signore Stefano Colonna accampassino fuori in qualche parte l'esercito, e da loro era più volte stato detto che era pazzia: pur per contentargli uscirono, come sa Vostra Eccellenza, fuori; e questo è quel giorno nel quale fu ammazzato Amico da Venafro in sul Monte dal signore Stefano Colonna, e nel quale Malatesta manda fuori della porta S. Piero Gattolini Ottaviano Signorelli colonnello, Bino Mancini, Biagio Stella, Raffaello da Orvieto, Prospero della Cornia, Caccia Altoviti, e gli altri suoi, che su per la strada a man ritta appiccano sì crudel battaglia sul poggio con la fanteria spagnuola, e per la porta a S. Friano a quell' ora medesima uscì fuori Bartolommeo di Monte, e Ridolfo da Scesi, che, piegando a man ritta con gli Spagnuoli di Monte Oliveto, attaccarono dall'altro lato una buona zuffa, onde Oranges fu forzato mandar loro soccorso del campo italiano; dove nel fine della battaglia, con morte di molti, volendo Ottaviano Signorelli rimontare a cavallo, fu ammazzato da una moschettata, senza molti altri nobili della città che furono feriti e morti, così delli Spagnuoli: ma voltisi Vostra Eccellenza a quest'altra storietta, che gli è allato da quest'altra banda.

P. Che veduta è questa? io non la ritrovo così presto come l'altre: ditemi, che avete voi voluto figurare?

G. Questa è fuor della porta S. Niccolò lung'Arno la veduta di Ricorboli, e tutto il monte di Ruciano fino a Santa Margherita a Montici, per rappresentarvi sopra quell'animoso disegno del signore Stefano Colonna, il quale si era proposto di volere una notte assaltare lo esercito de'nimici, sì per acquistar gloria, come anche per soddisfare alla città, che si desiderava veder qualcosa del valore de' soldati, come anco dei giovani di quella milizia, ed uscirono dalle porte senza picche, ma con partigianoni, alabarde, e spadoni a due mani, avendo a combattere in luogo stretto.

P. Comincio a riconoscere il sito e l'or-

dine di questa zuffa; e, se bene fu grande, tutta volta sarebbe stata maggiore, se non erano impediti: ma voltiamoci a quest'altra storia, e ditemi, che ci avete voi fatto?

G. Questo è quando Oranges andò di là da Pistoia per incontrarsi con Ferruccio; onde, appiccata la scaramuccia, Oranges fu morto a S. Marcello, e nella medesima fazione dal signore Alessandro Vitelli e Fabbrizio Maramaldo fu preso Ferruccio; dicono che in Prato lì fu mozzo la testa.

P. Sapevo questo fatto prima, e certo che in sì piccolo spazio non potevi far meglio: ma seguitate dirmi quel che è in quest' altro quadro sì piccolo.

G. È l'incamiciata fatta a S. Donato in Polverosa, dove da' Tedeschi fu ferito il signore Stefano da Palestrina, e ci ho ritratto, come la vede, il luogo a naturale.

P. Ed in quest'ultima, ove mi par vedere cittadini vestiti all'antica, che fanno?

G. Questi sono ambasciatori fiorentini, mandati dalla repubblica a papa Clemente per l' accordo.

P. Ci sono state molte cose da dire in quest'assedio di Firenze, e mi è stato molto caro il vederle insieme con i luoghi (dove seguiron queste scaramuccie) ritratti al naturale: ma ritorniamo quassù alla volta, che non ne aviamo quasi vista punto; e ricordatevi che lasciaste al quadro di mezzo e non dichiaraste le quattro virtù, che in ogni canto ci avete fatte; però dite.

G. L'una, Signore, è fatta per la Prudenza, la seconda per la Salute, la terza per la Concordia, e l'ultima per la Religione.

P. Or venite quà a questa storia grande, che è allato all'ovato, dove papa Clemente apre la porta santa, che mi par vedere il papa con tanti personaggi, signori, e capitani.

G. Qui è quando il papa mandò il cardinale Ippolito legato in Ungheria contro ai Turchi, dove l'ho ritratto, come la vede, in abito da Unghero, ed ho posto in ordinanza l'esercito italiano, il quale egli condusse seco, e nell' altro ovato di quaggiù, che mette in mezzo questa medesima storia, ci ho fatto lo sponsalizio del duca Alessandro, che seguì in Napoli, dove fu di naturale ritratto Carlo V che tiene la mano a madama Margherita, sua figliuola, mentre il duca Alessandro gli dà l' anello.

P. Riconosco benissimo tutti questi ritratti e seguitate quà in testa, dove mi par vedere il duca Alessandro.

G. Quest' è il duca Alessandro de' Medici, che riceve da Carlo V suo suocero la corona ducale ed il bastone del dominio, investendolo duca di Firenze.

P. Il ritratto, che veggo allato all' impera-

tore, non è egli il marchese del Vasto insieme con molti altri ritratti di signori al naturale?

G. Vostra Eccellenza l'ha conosciuto benissimo: in quest'altro ovato, che segue, è quando il duca Alessandro torna di Germania dalla corte dell'Imperatore, e viene a pigliare il possesso del ducato di Firenze, dove per il poco spazio non ho potuto fare cosa di momento.

P. Non mi par poco ci aviate fatto quello che ci è, perchè si conosce benissimo: ma venite quà a quest'istoria grande, dove per la quantità de' ritratti ci potremo trattenere alquanto; dite, che cosa è questa?

G. Questo è lo sponsalizio di Caterina Medici, oggi regina di Francia, maritata allora a Enrico figliuolo del re Francesco duca d'Orliens, dove, come la vede, Clemente tenne la mano a Caterina sua nipote.

P. Questo re e questa regina, qui presenti, chi sono?

G. Il re e la regina di Navarra; e quest'altra femmina di quà è la regina di Scozia, che parla con la duchessa di Camerino.

P. Veggo ancora che ci avete ritratta la signora Maria Medici, madre del duca mio signore, ed il cardinal Ippolito; quest'altri cardinali chi sono?

G. Il primo è Gaddi, l'altro Santiquattro, il terzo Cibo, l'ultimo di Loreno, quest'altro vestito di pavonazzo è Carpi, allor nunzio, con molti vescovi.

P. Voi ci avete anco fatto Gradasso nano, che è naturalissimo: ma ditemi, quel leone, che voi fate a' piedi al re Francesco, che significa?

G. Questo è un leone che il detto re aveva addimesticato. In quest'ultima poi è la ritornata di papa Clemente in Roma, dopo aver condotto molte difficili ed onorate imprese; ed ho finto che quattro virtù lo riportino in sedia, cioè la Quiete, la Vittoria, la Concordia, e la Pace, la quale mostra dopo tanti travagli di abbruciare con una face in mano molti trofei, sopra i quali ho posto a sedere il Furore ignudo, incatenato, e legato ad

una colonna di pietra; similmente ci ho messo il popolo romano, che li viene incontro; e, perchè si riconosca che ritorna in Roma, ho fatto il Tevere ignudo con la lupa che allatta Romulo e Remo.

P. Se io non m'inganno abbiamo consumato molto tempo in questa sala; ci restano questi canti ove avete fatto otto virtù; questa mi pare la Fortuna con la vela, che calca il Mondo.

G. Signor sì; quest'altra è la Costanzia, la quale ferma con un compasso una pianta; in quest'altro angolo, dove è la storia del re Francesco, è una virtù coronata d'alloro con molti libri intorno; ed in questo, che gli è contiguo, è una Sicurità, la quale appoggiata a un tronco dorme pacificamente.

P. Non si poteva finger meglio: ma ditemi, in quest'altro angolo vicino all'ovato, dove è lo sponsalizio del duca Alessandro, mi par vedere la Vittoria con un trofeo ed un ramo di quercia in mano; è ella dessa?

G. Vostra Eccellenza la cognosce meglio di me; quest'altra armata all'antica, con il teschio di Sansone in mano, è fatta per la Fortezza: in quest'ultimo quà, dove è quel vecchio venerabile, il quale è coronato da un putto, è fatto per l'Onore; nell'altro è la Magnanimità, che ha in mano, come la vede, corone d'oro, d'argento, e di lauro.

P. La volta certamente è ricchissima, e molto bene con ordine scompartita, e non si poteva desiderar meglio, e ne ho sentito singular contento: ma ditemi solo quello che avete fatto sopra queste porte, che mi paiono ritratti, e nell'una ci veggo papa Clemente con il re Francesco.

G. Signore, son essi; nell'altro ho fatto il medesimo pontefice con Carlo V; che rimanendomi questi spazj non sapevo che farmi.

P. Avete fatto benissimo, e resto, come vi ho detto, d'ogni cosa satisfattissimo: ma andiamo dunque nell'altre stanze, che qui non mi pare ci resti cosa di momento.

G. Io la seguito.

GIORNATA SECONDA. RAGIONAMENTO QUINTO

PRINCIPE E GIORGIO

P. Questa è una stanza molto ricca, e copiosa: a chi di casa nostra l'avete voi dedicata?

G. In quesa camera mi è parso conveniente rappresentarci la maggior parte dell'onorate azioni del signor Giovanni, avolo di Vostra Eccellenza, ed ho diviso la volta, come la vede, in cinque parti: quattro quadri, che mettono in mezzo questo tondo.

P. Veggo ogni cosa, e mi piace assai; or

vorrei mi dichiaraste che voglia significare in questo tondo di mezzo quell' esercito che passa quel fiume.

G. Quando il signor Giovanni così valorosamente passò l' Adda ed il Po, nuotando con l' esercito dreto, nel quale atto mostrò tanto cuore, e pose gl' inimici in tanto timore, che li messe in fuga, temendo la furia di così valoroso capitano.

P. Altra volta mi era stato fatto tutto questo racconto: ma non mi tornava ora così in un tratto a memoria, e certo non si poteva esprimer meglio; il ritratto del cardinale Giulio de' Medici, e del signor Prospero Colonna in su la riva, che significano?

G. Questi stanno con molti altri capitani e signori a veder passare il signor Giovanni così grosso fiume, e, come vede Vostra Eccellenza, da basso sono questi due vecchi ignudi che versano acqua: uno figurato per il Po, e l' altro per l' Adda, mostrando timore vedendo il valore di questo esercito, che lo passa senza nessun sospetto.

P. Considero che ogni cosa è ottimamente espressa: ma ditemi che significano queste quattro figure, che avete dipinto ne' cantoni che riguardano questo tondo, e che avete voi voluto significare?

G. In quel primo canto ci ho fatto (come vede Vostra Eccellenza) un Marte armato, nel secondo una Bellona, nel terzo una Vittoria che ha in mano un trofeo, e nell' ultimo una Fama, che suona una tromba, le quali tutte virtù a questo signore non mancarono mai.

P. Voi le avete applicate molto bene: ma ditemi, che significa questa breve storia messa in questo quadro con tanti cavalli?

G. Quando il signor Giovanni, a mal grado de' nimici, difese il ponte Rozzo posto fra il Tesino e Biagrassa; e quella figura sì grande di quel vecchio ignudo è fatta per il Tesino.

P. Io me ne sodisfo; vorrei ora sapere la cagione perchè avete lasciato in questi canti questi angoli, ed ancora che mi dichiaraste le virtù che ci avete dipinte, e particolarmente queste che mettono in mezzo il quadro, del quale aviamo ragionato adesso.

G. Ho lasciato questi angoli, perchè mi pareva rendessero più bella questa volta, oltre che mi riquadrano questi quadri grandi; e le virtù che ci ho figurate son queste: quel giovane, che così animosamente assalta quel leone, l' ho fatto per l' Animosità, la qual vi dimostrò grandissima in questo signore.

P. Bene: ma in quest' altro angolo mi ci pare Ercole che scoppia Anteo, non fu anch' egli animoso?

G. Signor sì; ma l' intenzione mia è stata figurarlo per la Forza; or veniamo alla seconda storia del riscatto di S. Secondo, fatto dal signor Giovanni, nella qual' impresa si fece una grandissima zuffa, come Vostra Eccellenza vede, mezza dentro e mezza fuori della terra, la quale apportò grandissimo danno alli nimici.

P. De' fatti egregi di questo signore ho inteso ragionare molte volte, solo mi basta una breve ricordanza; nell' angolo, che mette in mezzo il quadro, ci avete fatto un altro Ercole che ammazza l' idra; ditemi, che vuole significare?

G. L' ho finto per l' Audacia, la quale fu cagione delle vittorie di così valoroso signore: e nell' angolo quà a rincontro ci ho fatto l' Onore, vestito all' antica romana con una verga in mano.

P. L' avete molto bene descritto; e, certo che il signor Giovanni in tutte le sue azioni fu oltramodo valoroso: ma venite quà alla terza storia, dove il signor Giovanni è circondato da tanti cavalli; che fazione fu questa?

G. Quando il signor Giovanni attorniato da tanto numero di cavalli e soldati; difendendosi così animosamente da loro, prese per forza Caravaggio.

P. Mi piace assai, e piglio grandissima consolazione sentire ricordare tanti e sì notabili fatti del mio avolo: ma ditemi, nell' angolo che mette in mezzo questa storia, quella, femmina, che fa non so, che, mi pare la Fortuna.

G. È, come Vostra Eccellenza dice, la Fortuna, che ha rotti e fracassati gli scogli del mare, sì come con la medesima fortuna e valore fece il signore Giovanni in ogni sua impresa: ed in quest' altro, angolo è la Virtù militare, la, quale, in altro modo non ho meglio saputa dimostrare, che farle fra i piedi un correggiuolo pien d' oro ne' carboni di fuoco, che in quel cimento s' affina.

P. Non si poteva certo mostrar meglio, massime applicandolo a questo signore, il quale quanto più nell' arte militare s' affaticò, tanto più parve si affinasse e ne divenisse più valoroso: ma finite questa quarta ed ultima storia, dove mi pare che aviate ritratto il signor Giovanni, che combatte a campo aperto.

G. Qui è quando il signor Giovanni a campo aperto passò da banda a banda quel cavaliere spagnuolo armato di tutt' armi; dove, come la vede, con grandissimo stupore delli spettatori mostra il tronco della lancia esserli rimasto in mano.

P. Mi par, vederlo vivo, in tanto bell' as-

setto l'avete posto; questa fu una grandissima prova: ma chi è questo giovane così rosso in viso, che avete fatto in quest'angolo?

G. Questo, Signore, è il Furore, e l'ho dipinto scatenato; in quell'altr'angolo mi è parso farci l'Impeto.

P. Ditemi, come l'avete voi figurato? non l'intendo così bene.

G. L'ho fatto a uso di vento, il quale soffia con tant'impeto, che, donde passa, rovini e fracassi edifizi.

P. Lo scompartimento di questa volta è così ricco, quanto altro che fin ad ora aviamo veduto, ed in particolare avete molto bene accomodate queste armi di casa Medici e Salviati; perchè avete voi messo rincontro a queste l'arme di casa Sforza?

G. Perchè Giovanni padre del signor Giovanni, ebbe per moglie Caterina Sforza come la sa, e ci ho dipinti questi trofei per abbellimento e maggior vaghezza di questa stanza.

P. Benissimo; dichiaratemi questi tondi sostenuti da que' putti di basso rilievo sotto queste storie, ove sono que' ritratti, e fra gli altri in questo mi par vedere Giovanni di Pierfrancesco de' Medici, padre del signor Giovanni.

G. Vostra Eccellenza l' ha cognosciuto benissimo, e quest'altro quà al dirimpetto è il signore Giovanni.

P. Lo riconoscevo da me, sì come in quest'altro riconosco la Signora Maria, figliuola di Iacopo Salviati, madre del duca mio signore: ma in quest'ultimo quà non raffiguro quel giovanetto.

G. Quello è il signor Cosimo, padre di Vostra Eccellenza, e figliuolo del signor Giovanni, ritratto a punto sei anni avanti che fusse fatto duca.

P. Si riconosce bene un poco l'aria, ma non mi sovveniva, perchè ho veduti pochi suoi ritratti di quell'età; e tanto più che sua Eccellenza ogni giorno è andata molto variando l'effigie: ma ditemi; perche vi sete voi affaticato fare quaggiù basso nelle facciate queste storie, sapendo voi che hanno andar parate o di panni d' arazzo, o d'altro?

G. Signore, io l'ho fatto per accompagnare la sala di Leone e di Clemente, ed anco se piacesse di Sua Eccellenza di volersene servire qualche volta, così possa.

P. Voi dite il vero; ma cominciate un poco a dichiararmi questa facciata, dove veggo non so che ponte ed il signor Giovanni, fece egli tutte le sue bravure e imprese su per li ponti?

G. Questo, Signore, è il ritratto al naturale del ponte di Sant'Agnolo di Roma, come stava avanti al sacco, sul quale il signor Giovanni fece una grandissima pruova, essendo assaltato dagli Orsini con più di dugento persone armate sopra questo ponte, egli solamente con dieci valorosi soldati, che aveva seco, passò per forza senza danno alcuno, e ritiratosi poi mostrò la bravura dell'animo suo.

P. Altre volte ho sentito questo fatto raccontare, e certamente l'avete espresso bene: ditemi che impresa di suo avete voi fatta in quest'altra storietta, dove veggo un altro ponte?

G. Signore, è Pontevico, dove così impetuosamente assalì il nimico, mentre marciava, e tolse loro vettovaglia, e ne fece prigioni; ed in quest'altra simile ci è la presa di Milano, nella quale il signor Giovanni prese così valorosamente una torre da se, espugnandola per forza come la vede.

P. Comprendo quanto dite. Dichiaratemi quest'ultima, ed aremo finito questa stanza; voglio mi diciate poi una cosa, della quale dovevo domandarne in principio, ma non mi è sovvenuta prima.

G. Io seguirò: ma se la vuole ch'io le dica prima quello che desidera saper da me, lo farò volentieri; e, non ci restando in questa stanza altro, si potrà finir poi.

P. Ditemi pure, che ve ne domanderò dopo che arete finito.

G. Ci ho dipinto quando il signor Giovanni con il suo esercito scompigliò e messe in fuga, come la vede qui, sei mila Grigioni venuti in sul Bresciano.

P. Mi piace; non vi domando così minutamente d' ogni cosa, sendo storie fresche, massimo che di queste non ho avuto più particolar contezza che dell' altre, le quali avete dipinte nelle stanze che aviamo vedute. Ora da voi voglio sapere come avete fatto a dipignere in queste volte a olio, e per che cagione voi l'abbiate fatto.

G. Signore, io ho fatto dare di certa mistura in su le volte sopra la calcina, la quale spiana benissimo; poi ci ho dato sopra d'imprimitura, e ci ho dipinto a olio benissimo, come la vede.

P. Sta bene: ma perchè l'avete fatto? non stavano meglio a fresco?

G. L'ho fatto, Signore, perchè mi è parso che l'abbiano più corrispondenza con i palchi li quali son fatti a olio, come l'ha veduto ed avendo ad esser tutto questo uno appartamento, ho voluto farlo simile anco nella pittura.

P. Son satisfatto assai d' ogni cosa, massime che non aviamo lasciato addrieto cosa alcuna: solo vorrei sapere che sedia è quella così stravagante, ed a che ve ne siate voi servito?

G. Se io non avessi trovato l'invenzione di questa sedia, difficilmente avei potuto lavorare in queste volte; perchè, come la vede, ella ha la spalliera piana, dove io e sedeva ed appoggiava il capo.

P. Avete fatto saviamente, che vi sareste troppo stracco, massime che non sete oramai giovane; ma sonci più stanze?

G. Un'altra: Vostra Eccellenza passi, che le dirò, sì come dell'altre, a chi l' ho dedicata.

P. Io veggo così volentieri ogni cosa, che non mi pare averci consumato niente di tempo; andiamo pure.

GIORNATA SECONDA. RAGIONAMENTO SESTO

PRINCIPE E GIORGIO

P. Ditemi un poco, Giorgio, non è questa l'ultima camera?

G. Signor sì.

P. A chi l'avete voi dedicata?

G. L' ho dedicata alle segnalate imprese dell' illustrissimo ed eccellentissimo signor vostro padre, e mi è parso a lui convenirsi questo luogo, come a più moderno principe ed eroe che sia stato in casa vostra, oltre all'aver lui fatto accomodare questi appartamenti.

P. Avete fatto bene, e mi andavo quasi maravigliando non veder niente di lui, avendo esso fatto accomodare qui ogni cosa. Veniamo alla dichiarazione delle storie, sendo ormai tardi, oltre che ho da fare; ma non occorrerà vi allunghiate molto nel dichiarare la maggior parte delle sue azioni, sendo così note. Voi avete diviso la volta in cinque quadri, come la passata.

G. Signor sì; ma, per variare, come la vede, l' ho divisa al contrario, facendo in questa quattro tondi che mettono in mezzo un quadro, dove in quella era un tondo in mezzo di quattro quadri.

P. Poichè siamo volti in questa parte, cominciamo di qui, dove in questo primo tondo veggo il duca giovinetto in mezzo del magistrato de' Quarantotto, ed insieme verrà ben fatto cominciare dal principio della sua grandezza: però ditemi e dichiaratemi i ritratti di tutti questi cittadini.

G. Vostra Eccellenza dice bene; qui è quando, dopo la morte del signor duca Alessandro, li quarantotto cittadini, che rappresentano lo stato, chiamarono, e crearono il signor Cosimo nuovo duca della repubblica fiorentina, e quel signor armato accanto a lui è il signor Alessandro Vitelli; e quell' altro è il signor Ridolfo Baglioni.

P. Li conosco benissimo: ma quel vestito di rosso non è egli il cardinal Cibo, che era luogotenente di quel collegio e dell' imperatore?

G. Vostra Eccellenza l' ha conosciuto.

P. Ditemi, che fanno tutti a sedere così quietamente?

G. M. Francesco Campana segretario del duca ritratto di naturale, come la vede, legge il privilegio dell' imperatore.

P. Mi par conoscere fra questi cittadini che ci avete ritratti, M. Ottaviano de' Medici, e M. Francesco Guicciardini.

G. Sono essi; e questi, che seguitano, sedendo sono Matteo Strozzi, Palla Rucellai, Francesco Vettori, Luigi Guicciardini, Francesco Antinori, Prinzivalle della Stufa, Baccio Capponi, Ruberto Acciaiuoli, e M. Matteo Niccolini; parte de' quali fanno reverenzia al nuovo duca; ma, per la strettezza del luogo, non ce n' ho potuti far più; mi son bene ingegnato ritrarci li più principali.

P. Avete fatto bene, e questa storia non poteva esser meglio disposta; ma per ornamento di questo tondo che figure son quelle due?

G. L' una è la Concordia con un mazzo di verghe legate, la quale in tal' atto si ritrovò nei cittadini; l' altra è l' Innocenzia, che condusse il duca a questa grandezza.

P. Veniamo ora a questo quadro di mezzo, nel quale mi pare vedere ritratto di naturale Montemurlo.

G. Signore, gli è desso; e questa è la rotta di Montemurlo dai fuorusciti fiorentini, i quali, preso il castello, ne vengono prigioni tutti a Firenze; e fingo che vengano legati avanti al duca, che in quel tempo era giovanetto e l' ho ritratto al naturale, ritto, ed armato all'antica; e sopra il capo gli ho fatto una Vittoria, che lo corona di lauro.

P. Tutto veggo, e parte di loro paiono ritratti al naturale; dichiaratemeli.

G. Ho ritratto Baccio Valori, Filippo Strozzi, ed Antonio Francesco delli Albizzi, ed altri che furon presi.

P. Mi pare, che questi prigioni sieno condotti da alcuni capitani, fra' quali riconosco il signor Alessandro Vitelli ed il signore Ridolfo Baglioni.

G. Vostra Eccellenza dice il vero; ci è ancora il signore Otto da Montaguto, il signore Pirro da Stroppicciano, ed il capitano Bombaglino d' Arezzo, e altri signori, e capitani.

P. Ogni cosa sta benissimo, e ne piglio gusto grande: ma ditemi, veggo quà ritratto il duca in compagnia di M. Ottaviano de' Medici, ed il vescovo de'Ricasoli; che fa?

G. Sono a Sua Eccellenza presentate una gran quantità d'arme e spoglie; ed ho fatto il duca accompagnato da tutti li suoi intrinsechi e servitori, fra'quali sono li conosciuti da Vostra Eccellenza, ed ecci di più il signore Sforza Almeni, il signor Antonio Montalvo, il signor Lionardo Marinozzi, il signore Stefano Alli, il capitano Lione Santi, e Claudio Gaetano, tutti camerieri del duca.

P. Di questo quadro di mezzo mi pare averne avuto il mio pieno, e tutto insieme è una bella composizione; or venite a questo altro tondo dove è l'isola dell' Elba ritratta al naturale.

G. In questo secondo tondo è l' isola dell'Elba con Portoferraio, e le fortezze della Stella e del Falcone edificate da sua Eccellenza, che l'ho ritratte là nel lontano con tutte quelle strade e mura che per l' appunto vi sono.

P. Non si poteva far meglio. Dichiaratemi, quando il duca guarda quà non so che pianta, che cosa sia.

G. È la pianta di tutta quella muraglia e fortezza, mostratali da maestro Giovanni Camerini architetto di quel luogo; vi è accanto a lui ritratto di naturale Luca Martini provveditore di quelle fortezze, e Lorenzo Pagni segretario, il quale, come la vede, ha un contratto in mano fatto da Sua Eccellenza, avendo chiamato quel luogo la città di Cosmopoli.

P. Tutto sta bene, e veggo a'piedi di sua Eccellenza Morgante nano ritratto di naturale; e là nel lontano un Nettuno che abbraccia una femmina, guidando i suoi cavalli marini con il tridente in mano, che significa?

G. Ho finto quella femmina per la Sicurtà, denotando che Sua Eccellenza, nell'avere edificato quel luogo, ha apportato grandissima sicurezza al suo stato ed a'suoi mari.

P. L' avete significata bene; or veniamo al terzo tondo, nel quale veggo il duca a sedere, ed a canto gli è M. Noferi Bartolini arcivescovo di Pisa, e M. Lelio Torelli primo segretario ed auditore, ed innanzi a se ha di molti capitani e signori: che fanno?

G. Comanda a que' signori capitani che vadano a dar soccorso a Seravalle, dove nel lontano Vostra Eccellenza vede il soccorso e la battaglia fatta a Seravalle, e gli Imperiali restano superiori.

P. Vorrei mi dichiaraste le virtù che sono intorno a questo tondo; quella femmina armata mi pare la Dea Bellona, e l'altra avendo lo specchio in mano con la serpe mi pare la Prudenzia.

G. Sono come dice Vostra Eccellenza.

P. Perchè non avete voi fatto così a tutti questi quattro tondi, ma solo a due?

G. Perchè la volta è un poco più lunghetta per questo verso che per quest'altro, e per riempier meglio questo vacuo.

P. Venite alla dichiarazione di questo ultimo tondo, dove è il duca a sedere in mezzo a tanti architettori ed ingegneri ritratti di naturale, con i modelli di tante fortificazioni.

G. Questi sono architetti, de'quali Sua Eccellenza si è servito, ed hanno modelli in mano di fabbriche fatte da lui; quello, che ha modelli di fontane in mano, è il Tribolo, e sono le fontane fatte alla villa di Castello; il Tasso è quello che ha il modello della loggia di Mercato nuovo con Nanni Unghero, ed il S. Marino.

P. Quest'altro appresso non ha bisogno di vostra dichiarazione, perchè conosco che sete voi in compagnia di Bartolommeo Ammannati scultore, e Baccio Bandinelli; questi due, che contendono insieme, chi sono?

G. È Benvenuto Cellini che contende con Francesco di ser Iacopo, provveditore generale di quelle fabbriche.

P. Or venite quà a dirmi quello avete fatto in questi ottangoli, che non mi pare ci aviate fatto virtù come in quelli della camera del signor Giovanni, anzi ci veggo una femmina ginocchioni dinanzi al duca.

G. Vi ho, come la vede, fatte figure grandi che rappresentano città, e nel lontano le medesime ho ritratte di naturale, ed in questo primo angolo, dove è quella femmina ginocchioni, l' ho finta per Pisa dinanzi al duca, di fattezze belle, ed in capo ha un elmo all' antica, ed in cima vi è una volpe, ed a basso ha lo scudo dentrovi la croce bianca in campo rosso, ch' è insegna pisana, ed in mano ha un corno di dovizia, che sua Eccellenza gne ne fiorisce, per avere acconcio e secco le paludi di quella città, le quali cagionavano aria pestifera, ed insiememente piglia le leggi dal duca, e con l' altra mano abbraccia un vecchio con l' ale in capo, finto per lo studio di quella città, ed ha il zodiaco attraverso al torso, tiene libri in mano, e dreto vi è un tritone, che suona una cemba marina, finto per le cose del mare, e così mostra gratitudine a sua Eccellenza, e, come la vede dietro è la città ritratta al naturale.

P. Avete molto bene descritte tutte coteste

particolarità, che ha Pisa: ma, in quest'altro angolo, chi è questo vecchio che dinanzi a sua Eccellenza sta cortese, con le mani al capo, e con una benda a uso di sacerdote antico?

G. Questo è Arezzo, finto in quel modo per i sacrificj che già si facevano in quella città nel tempo de'Romani; dove che Sua Eccellenza gli mette in capo la corona murale, per avergli rifatte le mura alla moderna, ed ha a'piedi lo scudo entrovi il cavallo sfrenato, insegna di quella città, ed un elmo, per esser gli Aretini armigeri; da un de'lati è la Chiana con un corno di dovizia pien di spighe, ed a canto vi è Iano, edificatore di quella città, e nel paese vi è Arezzo ritratto al naturale con le fortificazioni fatte da Sua Eccellenza.

P. Le descrivete molto bene: seguitate a quest'angolo di quà.

G. Quest'altra ginocchioni dinanzi a Sua Eccellenza è Cortona, e similmente gli mette in capo la corona murale, per avergli rifatte parte delle mura, che erano rovinate, e con l'altra mano gli porge uno stendardo, dove mostra avere istituito le bande, non solo in quella città, ma ancora per tutto il suo dominio.

P. Dichiaratemi quel vecchio mezzo nudo; pare fatto per un fiume, e Cortona è pur posta sopra un altissimo monte.

G. Quello è il lago Trasimeno, e, come la vede, Cortona è lassù ritratta dal naturale sopra un altissimo monte, come ha detto Vostra Eccellenza, e nello scudo è un S. Marco d'argento, come quello di Venezia, insegna di detta città: segue quà poi, dove il duca siede, Volterra vecchia per l'antichità, la quale inginocchiata mostra a Sua Eccellenza le caldare con le saline che bollono, e Sua Eccellenza gli mette in capo la corona murale, e gli dà privilegi, e ci ho fatto il ritratto della montagna di Volterra a punto come sta, ed a'piedi in quello scudo è il grifon rosso che strangola la serpe, insegna di quella città.

P. Nel quinto angolo, accanto a questo, dove Sua Eccellenza in piedi ed armato presenta un ramo di oliva a quella femmina mezza armata, che in atto sì umile gli sta innanzi ginocchioni, che significa?

G. L'ho fatta per Pistoia, quale riceve da Sua Eccellenza il ramo dell'oliva in segno di pace, per avere il duca Cosimo quetate le fazioni ed inimicizie che erano fra'Pistolesi, ed anco con una facella, come la vede, abbrucia molte arme; e quella vecchia, che ha a'piedi con il vaso d'acqua, l'ho finta per l'Ombrone e Bisenzio, fiumi di quel paese, con il ritratto di Pistoia e lo scudo entrovi l'orso, in-

segna di quella città. In questo sesto angolo, dove sono questi due pellegrini, a uno de'quali Sua Eccellenza mette in capo la corona murale, per fatti per il Borgo a S. Sepolcro.

P. Che vuol dire che fate qui due pellegrini, dove negli altri avete fatto una figura sola?

G. Signore, questi son finti per Gilio ed Arcadio, Spagnuoli, edificatori di quel luogo; ed a'piedi nello scudo è Cristo che resuscita, insegna di quella città, con il suo ritratto al naturale: nel settimo angolo poi è Fivizzano, terra antica, e ho finto un vecchio ginocchioni dinanzi a Sua Eccellenza, dove con una mano li mette la corona murale in capo, per avergli rifatte le mura, con l'altra lo solleva da terra, per averlo tutto restaurato, e similmente l'ho ritratto al naturale.

P. Quà in quest'ultimo, dove è quel giovane dinanzi a Sua Eccellenza, al quale è dato ordine di racconciare non so che fiume, che è quivi sotto, che terra è questa?

G. L'ho fatto per Prato, dove Sua Eccellenza li dà ordine di racconciare il fiume di Bisenzio, che gli passa sotto, con un corno di dovizia in mano, ed a'piedi vi è lo scudo, entrovi molti gigli d'oro in campo rosso, che è l'insegna di quella terra, e, come la vede, non ho mancato ritrarcela.

P. Certo, Giorgio, che queste terre non si potevano descriver meglio, nè più appunto; bisogna bene che voi siate stato in tutte, ed abbiate veduto e considerato ogni lor minuzia. Passando più oltre veggo in questo fregio otto vani, due per facciata, che mettono in mezzo quattro ovati, fatti a uso di medaglie, pieni di ritratti: ma ditemi, in questi otto vani che ci avete voi fatto?

G. Signore, io ci ho ritratto otto luoghi più principali fortificati da Sua Eccellenza; in questo primo vano adunque del fregio è appunto il ritratto della città di Firenze, fatto per la veduta di Mont'Oliveto, fuor della porta a S. Friano, dove, come la vede, si veggono tutte le fortificazioni che Sua Eccellenza ha fatte nella parte del colle di S. Giorgio, insino alla chiesa di Camaldoli.

P. In quest'altro riconosco il ritratto di Siena.

G. Mi è parso a proposito inserirci tutti i forti e fortificazioni fatti da Sua Eccellenza per espugnare quella città, e da quest'altra banda nella facciata sono tutte le fortificazioni fatte a Piombino; ed insieme con la terra e co'monti, che gli stanno attorno, ho ritratto la veduta della marina, come sta oggi appunto.

P. In quest'altro accanto veggo Livorno, e la muraglia fatta da Sua Eccellenza, ed insiememente il castello di Antignano; veggo

ancora il porto e le galere, e finalmente non avete lasciato niente indietro.

G. Vostra Eccellenza ha riconosciuto benissimo il tutto, e quà nella terza facciata è Empoli con tutti i baluardi; ed accanto ho posto Lucignano di Valdichiana con il forte, ed altri acconcimi; nell'ultima facciata poi ho ritratto Montecarlo accresciuto e fortificato, ed allato è la fortificazione del castello di Scarperia, i quali tutti acconcimi nuovamente ha fatti fare l'eccellentissimo vostro padre.

P. Non si poteva desiderar meglio; ed in questi ovati, posti in mezzo a queste fortificazioni, mi pare riconoscere i ritratti di tutti noi altri figliuoli di Sua Eccellenza, e nel primo veggo la signora donna Leonora di Toledo nostra madre, e questo che è qui a dirimpetto penso l'aviate fatto per me.

G. Signor sì, ed in questo terzo sono don Giovanni vestito da prete in abito nero, e don Garzia; nell'ultimo ci ho fatto don Ferdinando, e don Pietro, minori fratelli di Vostra Eccellenza.

P. Questa è la più bella di tutte le stanze che abbiamo vedute, e certamente che e'conveniva, massime che l'avete arricchita ed abbellita con tanti ornamenti ed imprese, che non si poteva desiderar più: ma veniamo alle storie giù abbasso nelle facciate, che a mio giudizio l'avete fatte per accompagnar l'altre stanze, e questa finestra vi aiuta, la quale occupa sì la facciata, che non ci occorre far cosa alcuna; dichiaratemi dunque queste tre, e principiate da questa, dove veggo Piombino ritratto al naturale.

G. Questa, Signore, è la rotta data a'Turchi a Piombino, dove, come la vede, sono infinite galee, ed il sito ritratto al naturale; ci sono ancora, sotto il signor Chiappino Vitelli, molti Tedeschi in aiuto di Sua Eccellenza.

P. Discerno benissimo ogni cosa, ed in questa seconda storia, ci è la rotta di Valdichiana data a Piero Strozzi: ma quest'ultima non mi sovviene.

G. Questa è la presa di Portercole, con l'esercito ed il marchese di Marignano capo di quell'impresa.

P. Veggo alcune storiette di chiaro scuro, che mettono in mezzo queste storie e la finestra, arò caro brevemente sapere il tutto, acciò, occorrendo ragionarne, io non ne paia del tutto al buio; dichiaratemi in prima quelle che mettono in mezzo la presa di Portercole.

G. Nell'una è quando la signora duchessa vostra madre parte di Napoli; nell'altra è quando arrivò al Poggio, ed in quest'altre, che mettono in mezzo la rotta di Valdichiana, in una è quando il duca piglia il tosone.

P. Non occorre dichiariate l'altra, sendo l'andata mia al re Filippo; similmente nella facciata di quà, dove è la rotta de'Turchi a Piombino, avete fatto una bellissima camera.

G. Vostra Eccellenza comandi; la supplicherò bene, oltre a tanti favori ricevuti, mi voglia far grazia tornare domani a rivedere le cose del salone.

P. Avete fatto bene a ricordarmelo, che ho gran voglia d'intendere bene quello scompartimento del palco, e similmente le storie; e, se oggi ho avuto piacere, spero non aver domani minore consolazione. Restate, ch'io verrò in ogni modo.

G. Vostra Eccellenza comandi; la supplicherò bene, oltre a tanti favori ricevuti, mi voglia far grazia tornare domani a rivedere le cose del salone.

P. Avete fatto bene a ricordarmelo, che ho gran voglia d'intendere bene quello scompartimento del palco, e similmente le storie; e, se oggi ho avuto piacere, spero non aver domani minore consolazione. Restate, ch'io verrò in ogni modo.

FINE DELLA SECONDA GIORNATA

RAGIONAMENTI

DI GIORGIO VASARI

PITTORE ED ARCHITETTO ARETINO

GIORNATA TERZA. RAGIONAMENTO UNICO

PRINCIPE E GIORGIO

P. Ricordandomi del trattenimento, e della promessa che vi feci ieri, sono oggi venuto a ritrovarvi, perchè passiamo il tempo in saper da voi le storie e lo scompartimento di questa sala grande.

G. Vostra Eccellenza sia la ben venuta, e poichè a tanti doppi vengo da lei cotanto favorito, non so da qual parte mi fare a ringraziarla; a me par bene che l' abbia scelto ora molto a proposito per passare il caldo con piacevolezza, e scorrere ragionando queste ore tanto fastidiose, oltre che l' Eccellenza Vostra sarà causa ch'io mi riposerò un poco.

P. L' ho caro; lasciate dunque stare il lavoro, che per esser l'opera così grande sarà necessario consumarci dentro molto tempo.

G. Vostra Eccellenza dice il vero: ma molte cose basterà accennarle, perchè la maggior parte delle cose antiche l' avrà lette su le storie del Villani, e le moderne nel Guicciardini ed altri.

P. Cominceremo da un capo, e, la prima cosa, ditemi come avete diviso questo palco, e dichiaratemi le storie ci avete fatte dentro.

G. Per rendere questo palco bello, e copioso, come Vostra Eccellenza può avvertire, l' ho divisato in tre invenzioni. Ed in prima considero i quadri dalle bande, che sono vicini alle mura che corrispondono, e sono accomodati alle storie alle quali essi son sopra, e l' ho fatto sì per la veduta, come per la continuazione dell' occhio, massime che il signor duca giudicò che così tornasse meglio. Nella fila poi de' quadri di mezzo, che sono separati e non continuano la storia con quelli da lato, ci ho figurato storie della città, come più particolarmente, venendo alla dichiarazione, credo ne resterà capace. Restano poi le due teste, l' una posta verso S. Piero Scheraggio sopra il lavoro che fa M. Bartolommeo Ammannato, e l' altra quà verso il Sale sopra l'audienza fatta dal cavaliere Bandinelli, dove sono due gran tondi, cia-

scuno de' quali è messo in mezzo da otto quadri minori. Ed essendo divisa questa città di Firenze in quartieri, sono posti due quartieri di essa per tondo. Ne' quadri poi, che gli mettono in mezzo, sono le città e i luoghi più principali dello stato vecchio di Firenze, non ci mescolando cosa alcuna dello stato nuovo di Siena; e tutto si è divisato secondo l' ordine de' giudici di Ruota.

P. Comprendo lo scompartimento, e piacemi assai, e l' avete fatto con molto giudizio, stando ogni cosa a' suoi luoghi senza alcuna confusione; cominciate pure a vostra posta: ma ditemi da qual banda volete dar principio.

G. Quando piaccia a Vostra Eccellenza io comincerò da questi quartieri della città di Firenze, perchè, finita la dichiarazione di questi, e de' luoghi a lei sottoposti, avremo materia più continuata.

P. Mi rimetto in voi; non tardate dunque per non consumare il tempo inutilmente, ed io sono apparecchiato per sentirvi.

G. Poichè noi siamo quaggiù verso la piazza del Grano, comincerò da quel tondo, dove Vostra Eccellenza vede quelli due uomini grandi armati, figurati per due quartieri, uno di Santa Croce, l' altro di S. Spirito, e gli ho finti come caporioni armati all'antica; hanno a' piedi due scudi entrovi l' armi de' loro quartieri; quello a man sinistra, che ha la croce d' oro in campo azzurro, è fatto per Santa Croce; quest' altro a man destra, che ha la colomba con i razzi d' oro che gli escono di bocca, l' ho fatto per S. Spirito.

P. Il lione, che hanno quivi, che significa?

G. È l' impresa della città; l' ho fatto per riempire quel vano, ed anco perchè pare che aiuti a sostenere quelli due scudi.

P. Sta benissimo: ma dichiaratemi quel semicirculo di balaustri in prospettiva, posto sopra a' caporioni, dove sono quei putti con quelli stendardi in mano.

G. Gli stendardi in mano a quei putti rappresentano i gonfaloni dell' uno e dell' altro quartiere. Sopra questo di Santa Croce nel primo stendardo è un carro d'oro, nel secondo un bue, nel terzo un lion d'oro, nell'ultimo le ruote. Sopra Santo Spirito similmente sono altri quattro putti, che tengono in mano altri quattro gonfaloni del medesimo quartiere; nel primo è la scala, nel secondo il nicchio, nel terzo la sferza, ed il drago nell' ultimo.

P. Mi soddisfa assai questo tondo. Ma ditemi, che città e che terre fate voi a man sinistra nel quartiere di Santa Croce? Veggo la prima cosa in quel da lato vicino al muro queste parole: *Arretium nobilis Etruriae urbs.*

G. Vostra Eccellenza ha una acuta vista a leggere quelle lettere; quello è Arezzo con il fiume del Castro, che gli passa per mezzo ed entra nella Chiana che gli è accanto; da una parte, come la vede, li ho fatto Marte armato, che tiene l' insegna di quella città, la quale è un cavallo nero sfrenato, per essere città armigera, e nello scudo, dove è la croce d' oro in campo rosso, è l' arme del popolo di quella città; da quest' altra parte ci ho fatto Cerere con di molte spighe in mano, e con una falce da segarle, mostrando l' abbondanza di quel paese.

P. Piacemi questa descrizione: ma quel putto in aria, che con la destra tiene un pastorale e con la sinistra una spada, che difinizione è la sua?

G. A tutte le città ci ho fatto un putto con un pastorale in mano, per distinguerle dalle terre: ma a questa ho fatto un pastorale ed una spada, denotando che il vescovo Guido da Pietramala governò la città, e così nello spirituale come nel temporale.

P. Sta bene. Leggo poi di qua dal lato queste parole: *Cortona, Politianumque, oppida clara.* Che rappresentate voi per queste due città?

C. Queste sono, come l' ha detto, Cortona e Montepulciano, e le dichiaro con quelle figure, l' una delle quali significa Cortona che tiene in mano uno stendardo bianco, entrovi un lione rosso, il medesimo nello scudo, ed è simile a quello di Venezia; l' altra figura rappresenta Montepulciano; dove ho finto ancora il fiume della Chiana con un corno in mano pieno di olive e di spighe, per l' abbondanza che n' hanno questi paesi, ed allato alla figura di Montepulciano ho fatto un Bacco giovanetto, che ha un vaso pieno di vino, ed uve attorno, volendo mostrare l' abbondanza ed eccellenza del vino che produce quel paese; segue sotto a Cortona il Borgo a S. Sepolcro, per il quale ho fatto Arcadio

pellegrino, che dicono essere stato fondatore di quel luogo; nello stendardo è un Cristo che resurge, che è l' insegna di quella città, e nello scudo, che ha a' piedi, mezzo nero e mezzo bianco, è l' arme del popolo; appresso gli ho fatto il fiume del Tevere con la lupa che allatta Romulo e Remo; similmente il corno pieno di frutti, e di qua è la Sovara, fiume.

P. Ma ditemi, quel vecchio che gli è vicino con il capo pien d'abeti e faggi, che sopra un vaso getta acqua per bocca, che vuol dire?

G. Questo è l' Appennino, e, come l' Eccellenza Vostra vede, nel lontano ho ritratto il Borgo ed Anghiari, con il putto che tiene il pastorale in mano; e le lettere che lì sono sotto dicono: *Burgum Umbriae urbs, et Anglari.*

P. Tutto mi piace: ma che vuol dire che nell' ultimo di questi quattro quadri, sotto il quartiere di Santa Croce, non ci è putto con pastorale in mano?

G. A ciascuno di questi quartieri ho attribuito un vicariato, sendo appunto quattro i principali vicariati del distretto di Firenze, e Vostra Eccellenza lo può vedere per le lettere scritte sotto detto quadro, che dicono: *Praetura Arnensis superior.*

P. Questo deve essere il vicariato di S. Giovanni: ma quel giudice vestito all'antica, che ha quel fascio con le securi in mano, che significa?

G. Ad ogni vicariato ci ho fatto un simil giudice, volendo mostrare che per questi quattro luoghi nel distretto di Firenze si amministra giustizia in cause criminali; questo ha attorno Vertunno e Pomona, denotando che quel paese è coltivatissimo ed abbondantissimo di frutti; e quel Bacco, coronato di pampani ed uve, beve il trebbiano, che fa quel paese tanto eccellente, e tiene in quello scudo bianco l' insegna di quel castello, che è un S. Giovanni.

P. Or veniamo all' altra parte del tondo a man destra, e dichiaratemi e luoghi, e città sottoposte al quartiere di S. Spirito, che in questo primo quadro allato mi par leggere: *Volaterrae Tuscorum urbs celeberrima.* Questa è Volterra; or dite.

G. Volterra è la città, e questo fiume è fatto per la Cecina, ed ha il suo corno pieno di frutti, e ci ho ritratto un Mercurio per le miniere e le saline di quel paese, e figuro la città con quel giovane, che tiene in mano lo stendardo con la sua impresa del grifon rosso che strangola il serpente, e nello scudo che ha ai piedi è una croce bianca in campo nero.

P. Veggo molto bene, e mi pare che aviate

ritratto il sito di naturale, e nell'aria veggo benissimo il putto che tiene il pastorale in mano: ma seguite il quadro che è accanto a questo.

G. Questi, come la vede, per le parole scritte di sotto, che dicono: *Geminianum, et Colle oppida,* sono S. Gimignano e Colle, terre grosse e principali; ed il fiume, che vi ho finto, lo fo per l'Elsa; e quel satiro giovane, che ha accanto, beve la vernaccia di quel luogo; Colle poi ha molte balle di carta, e le figure che tengono li due stendardi, entrovi le insegne di ciascheduu luogo, son fatte per i fondatori di quelli; l'insegna di S. Gimignano è mezza gialla e mezza rossa, e nello scudo giallo e rosso, che ha a' piedi, è un lione bianco; nello stendardo bianco dell'altro è una testa di cavallo, rossa, e nello scudo bianco una croce rossa, con una testa di cavallo simile, impresa di Colle.

P. Venite all'altro quadro, che li seguita di sopra, dove io veggo scritto: *Ager Clantius, et eius oppida.*

G. Questo, Signore, è il Chianti, con il fiume della Pesa e dell'Elsa, con i corni pieni di frutti, ed hanno a' piedi un Bacco di età più matura, per i vini eccellenti di quel paese; e nel lontano ho ritratto la Castellina, Radda, ed il Brolio, con le insegne loro; e l'arme nello scudo tenuta da quel giovane, che rappresenta Chianti, è un gallo nero in campo giallo.

P. Seguitate l'ultimo, nel quale, vedendoci il giudice a sedere, mi immagino sia il vicariato sottoposto a S. Spirito.

G. Questo è Certaldo, dove ho fatto il suo giudice con li fasci e le securi, ed ancora ci ho finto Minerva a sedere, per l'eloquenza, con un ramo di oliva in mano, essendo quel luogo patria del padre dell'eloquenza toscana; ed ancora ci ho figurato una ninfa pastorale, dinotando la bellezza di quella campagna, come si può comprendere per le parole che sono scritte sotto detto quadro, che dicono: *Certaldensis praetura amoenissima.*

P. Veggo, e comprendo il tutto: ma non mi avete detto quello significhi quella cipolla in quello scudo.

G. Una cipolla in campo bianco è l'insegna di quella comunità.

P. Non mi pare che da questa parte aviamo lassato cosa alcuna; però potrete andar seguitando dove a voi pare sia meglio; ed annoverando i quadri veggo che di quaranta solamente ne aviamo veduti nove.

G. Se paresse a Vostra Eccellenza andare dall'altra testa verso il Sale, seguiteremmo l'ordine delle città e quartieri, oltre che ci

sbrigheremmo di vedere queste teste; ed in questa passeggiata riposeremo un poco il capo, e dubito non dia fastidio a Vostra Eccellenza.

P. Voi dite il vero: ma il diletto ch'io ne piglio è molto maggiore del disagio; però, con vostro comodo, potrete seguitare.

G. In quest'altro tondo di mezzo, grande, sono due altri caporioni armati, fatti per due quartieri; ed ho finto la medesima prospettiva che negli altri due dichiarati, che, per essere una cosa medesima, mi pareva male il variare. Il caporione dunque a mano destra l'ho fatto per S. Giovanni, facendoli nello scudo, che ha ai piedi, il ritratto del tempio del medesimo S. Giovanni in campo azzurro; e sopra il capo sono li gonfaloni del suo quartiere, tenuti similmente da quattro putti, nell'uno de' quali è un lione d'oro, nel secondo un drago verde, nel terzo le chiavi, e nell'ultimo il vaio.

P. Quest'altro caporione deve essere il quartiere di Santa Maria Novella, però dite quanto vi occorre insieme con la dichiarazione de' suoi gonfaloni.

G. Nello scudo è un sole in campo azzurro, insegna di detto quartiere, sopra del quale sono li suoi quattro gonfaloni, tenuti similmente da putti; la vipera è nel primo, nel secondo l'unicorno, nel terzo un lion rosso, nel quarto ed ultimo un lion bianco.

P. Gli veggo benissimo tutti, e per non variare avete similmente fatto il lione che sostiene gli scudi, come faceste nelli altri quartieri; or veniamo alla dichiarazione dei luoghi sottoposti al quartiere di S. Giovanni, dove credo aviate fatto per la prima Fiesole, sì per l'arme, come anco per le lettere, che dicono: *Fesulae in partem urbis adscitae.*

G. Quest'è Fiesole ritratta al naturale con il Mugnone fiume a' piedi, che ha il suo corno pieno di frutti, ed ho fatto una Diana cacciatrice, che tiene lo stendardo entrovi una luna di color celeste, insegna antica di quella città; e nello scudo diviso, mezzo bianco e mezzo rosso, è l'arme di quella comunità, e quà accanto ho fatto Atlante converso in pietra, per esser quel paese copioso e di massi e di cave, ed in aria ho fatto il putto con il pastorale, mostrando che ancor che non vi sia più città, nondimeno vi è rimasto il vescovado.

P. Piacemi assai: ma qui allato, dove non veggo putto che tenga pastorale, che castello o paese ci fate voi? che le lettere mi par che dicano: *Flaminia nostrae ditionis.*

G. Questa, Signore, è la Romagna, dove ho ritratto la terra di Castrocaro al naturale,

ed il Savio, fiume, con il corno pieno di frutti per l'abbondanza di quel paese, e vi ho di più fatto una Bellona armata e focosa con un flagello in mano sanguinoso, dimostrando la gente ardita e risoluta di quel paese; e quella, che tiene lo stendardo entrovi una croce rossa, è una Flaminia, e similmente ha a'piedi uno scudo, entrovi una simil croce, insegna di Castrocaro.

P. Innanzi che andiate più oltre voglio sapere che cosa sono questi tre quadri quà allato al muro.

G. Signore, in questo biscanto n' ho cavato questi tre quadri, come la vede, sì per riquadrare la sala, sì anco per non alterar niente di quello che ha fatto quaggiù il Bandinello, il quale fu forzato accomodarsi al muro sbieco; però ci ho finto un corridore, dove in questo primo quadretto più stretto sono certi putti che scherzano con certe palle rosse, arme di Vostra Eccellenza.

P. Sta benissimo: ma in questo secondo pare che si affaccino certi uomini ritratti al naturale; per chi li avete voi fatti?

G. Tutti sono servitori di Sua Eccellenza, e che l'hanno servita nella fabbrica di questo salone. Il primo è maestro Bernardo di Mona Mattea, muratore raro, e dell'arte sua molto intelligente, che ha alzato il tetto di questa sala braccia quattordici più che non era, e le mura attorno, con tutta quella muraglia che s'è fatta nelle stanze che aviamo viste; l'altro è Batista Botticelli, maestro di legname, che ha condotto il palco di quadro e d'intaglio; quest'altro di pel rosso con quel barbone è M. Stefano Veltroni dal Monte S. Savino, che ha guidato il metter d'oro e l'altre fregiature; e l'ultimo è Marco da Faenza.

P. Somigliano assai, ed avete fatto bene a ritrarli quivi, perchè sempre sia memoria di loro, come quelli che in quest'opera si sono affaticati con molta diligenza e sollecitudine. In quest'ultimo mi pare che aviate fatto quattro putti che tengono un epitaffio, e voglio sapere quello ci avete scritto; non so se mi basterà la vista a intenderlo; mi par che cominci: *Has aedes, atque aulam hanc tecto elatiori, aditu, luminibus, scalis, picturis, ornatuque angustiori, in ampliorem formam dedit decoratam Cosmus Medices illustrissimus Florentiae, et Senarum dux, ex descriptione, atque artificio Georgii Vasarii Arretini pictoris, atque architecti, alumni sui, anno MDLXV.*

G. Vostra Eccellenza s'è portato eccellentemente, avendo inteso quell'epitaffio, perchè so che ci sono stati molti amici miei, che l'hanno voluto leggere, ed hanno perso il tempo, e lei alla prima vista l' ha letto tutto senza lasciarne pure una parola.

P. A dirvi il vero io mi ero mezzo stracco per affissare tanto gli occhi, e tenere il collo a disagio per non scambiare niente. Or che sono riposato un poco, seguitate il paese che lasciaste; eramo appunto sopra a Castrocaro.

G. Accanto a questo segue il Casentino, sì come la può vedere per le parole scritte sotto, che dicono: *Puppium agri Clausentini caput;* dove per principal castello di quel luogo ho ritratto Poppi al naturale, così Pratovecchio, e Bibbiena; da una parte ci ho fatto il fiume d'Arno, dall'altra il fiume dell'Archiano, e lassù alto ho fatto la Falterona piena di faggi e d'abeti con i diacciuoli a'capelli, e versa quel vaso pieno sopra l'Arno; ed il giovane armato, che tiene lo stendardo di quel luogo, denota la bravura degli uomini di quel paese; ha nello scudo l'insegna della comunità di Poppi.

P. Mi piace: ma ditemi, che vicariato è in quest'ultimo quadro sottoposto al quartiere di S. Giovanni? io veggo il giudice con le securi, ed un putto, che gli tiene i suoi fasci.

G. Questo, Signore, è il vicariato di Scarperia, dove nel lontano ho ritratto il paese di Mugello, con lettere sotto che dicono: *Mugellana praetura nobilis;* e ci ho fatto quel giovane che tiene l'insegna di quel paese, con l'arme di Scarperia, entrovi una luna; ed il fiume che ha ai piedi, che getta acqua, è la Sieve.

P. Mi pare che aviamo di questo quartiere di S. Giovanni ragionato assai, e visto minutamente tutti questi luoghi; ci resta ora vedere solamente gli altri sottoposti a Santa Maria Novella, e, come gli avremo veduti, non mi parrà che aviamo fatto poco, perchè ci è stato da dir molto più che non pensava. Credo che questo primo quadro sia fatto per Pistoria, poichè mi ci pare leggere sotto: *Pistorium urbs socia nobilis.*

G. Sta come la dice, e vi ho fatto il fiume dell'Ombrone, con il corno pieno di fiori; e quella vecchia, che ha sopra il capo tanti castagni con i suoi ricci verdi, è fatta per l'Alpe; quest'altro appresso è lo Dio Pane, che suona la fistula di canne, significa la montagna di Pistoia, e tiene una insegna dentrovi un orso, e dall'altra parte l'arme della città in quello scudo, che sono scacchi bianchi e rossi.

P. Veggo che l'avete ritratta al naturale, come l'altre; nel quadro che segue riconosco Prato per le parole che dicono: *Pratum oppidum specie insigne.*

G. Ciascuna, come la vede, porta il nome seco, e vi ho fatto il fiume di Bisenzio, con il suo corno pieno di frutti e d'ortaggi, ed una ninfa insieme con un putto gli acconcia;

da quest'altra banda è un giovane che tiene lo stendardo in mano e lo scudo rosso, entroyi gigli gialli, arme di quella terra, datali da Carlo d'Angiò. Segue in quest'altro, che gli è sopra, Pescia con il fiume della Nievole e della Pescia, con molti mori che produce quel luogo, ed una Aragne con una boccia di seta, che tiene lo stendardo entrovi il delfino rosso, impresa di quel luogo, dove ho anco ritratto Pescia al naturale con le parole sotto al quadro: *Piscia oppidum adeo fidele.*

P. Quest'ultimo, con le parole *Praetura Arnensis inferior*, deve essere il vicariato sottoposto a Santa Maria Novella.

G. Quest'è il Valdarno di sotto, con il castello e vicariato di S. Miniato al Tedesco, dove ho fatto il giudice vestito all'antica, ed il fiume della Pesa, ed ho ritratto la terra di S. Miniato, ed il paese al naturale, ed un giovane che tiene l'insegna di quel luogo, nella quale è un leone con una corona in capo ed una spada in mano.

P. Ho avuto satisfazione nel ragionamento di queste città, terre, e castelli; e tanto più, quanto veggo che non solo ci avete ritratto i luoghi al naturale, ma ancora i fiumi con le sorte de'frutti che in particolare producono più eccellenti; ed insieme, per maggiore distinzione, ci avete aggiunto l'insegne e l'arme delle comunità loro, che veramente è stata non poca fatica la vostra a ritrovare tutte queste cose. Ora riposiamoci un poco, che lo stare tanto col capo alto mi stracca, che il medesimo intervenire a voi; intanto per non perder tempo potrete dirmi dove volete che cominciamo.

G. Signore, a me pare da cominciare in questa fila di quadri che sono nel mezzo, sì per esser cose più antiche e generali, che sono queste dalle bande, le quali son guerre particolari fatte dalla repubblica fiorentina e dall'illustrissimo signor duca vostro padre.

P. Dite a vostra posta, che mi diletta tanto lo stare a sentire, che non mi pare niente grave il disagio di guardare all'insù.

G. Piacendo a Vostra Eccellenza, noi vedremo prima questi tre quadri che voltano verso il Sale, per esser cose più antiche, poi andremo agli altri tre verso S. Piero Scheraggio, e quel di mezzo sarà l'ultimo. Dico dunque che in questo quadro grande ho fatta la edificazione e fondazione di Firenze sotto il segno dell'ariete; e vi ho dipinti dentro Ottaviano, Lepido, e Marcantonio, che danno l'insegna del giglio bianco a' Fiorentini, loro colonia, ed ho ritratto la città antica, come stava allora, solamente nel primo cerchio, e similmente la città di Fiesole; e, secondo si legge in alcuni, Firenze fu edificata anni 682

dopo la edificazione di Roma, ed anni settanta innanzi la natività di Cristo: però, considerata questa origine, ho scritto sotto; *Florentia Romanorum colonia lege Iulia a III viris deductur.*

P. Sta benissimo, e comprendo che procedete con molto fondamento, e con grande ordine nelle vostre cose; ma ditemi, in questo quadro lungo allato ai quartieri di S. Giovanni e Santa Maria Novella, veggo non so che diverse con le parole sotto che dicono: *Florentia Gothorum impetu fortiss. retuso Rom. cons. victoriam praebet.*

G. Questa è la rotta di Radagio re dei Goti, successore d'Alberigo, il quale venne in Italia con un esercito innumerabile di Goti, e danneggiò molto la provincia di Toscana e di Lombardia, ed in ultimo si pose all'assedio della città di Firenze. Ma, sentendo egli venire in aiuto della città l'imperadore con l'esercito de' Romani, si ritrasse ne'monti di Fiesole, e nelle valli convicine, ed essendo ridotti in luogo arido, e trovandosi sproveduti di vettovaglia, furono quivi assediati da Onorio e dall'esercito de' Romani; onde i Goti (sendone prima stati tagliati molti a pezzi) si arresono. E questa fazione seguì il giorno di Santa Reparata intorno agli anni di Cristo 415, e, per più vaghezza della pittura, ci ho finto Mugnone, e la Fiesole sopra, che si maravigliano di questo conflitto.

P. In sì piccol quadro non si poteva metter più cose; e mi piace che, trattando di cose antiche, vi siate ingegnato di rappresentarci figure con abiti antichi, il che ha molta proporzione, oltre al diletto dell'occhio. Ma passiamo a quest'altro quadro simile, dove veggo un papa con tanti cardinali.

G. Quest'è quando Clemente IV, per estirpare di Toscana la parte Ghibellina, dette l'insegna dell'arme sua ai cavalieri e capitani di parte Guelfa, dove per principale fra molti capitani ho fatto ginocchioni, che la riceve, il conte Guido Novello, insieme con i suoi soldati armati, che era uno de'capi della parte Guelfa, ed è uno stendardo bianco entrovi un giglio rosso, che era l'arme di detto pontefice.

P. Sta bene, e veggo la sedia del papa e tanti cardinali che li sono intorno, e mi avviso che non sieno ritratti al naturale per esser tanti anni che il fatto seguì, ma li dovete aver fatti di vostra fantasia.

G. Era quasi impossibile ritrarre cardinali di que' tempi; mi sono bene ingegnato di cavare l'effigie da molte figure antiche di quei tempi, per accostarmi quanto ho possuto all'antichità.

P. Or leggete le lettere, che nel quadro

non mi pare che ci aviamo lassato cosa alcuna indietro.

G. *Floren. cives a Clemente IV Ecclesiae defensores appellantur.*

P. Se non vi occorre dir altro intorno a questi tre quadri, potrete seguitare la dichiarazione delli altri tre, posti verso S. Piero Scheraggio, ed in questo del mezzo veggo ritratta Firenze con lettere: *Civibus opibus imperio Florent. latiori pomoerio cingitur.*

G. In questo quadro, Signore, si rappresenta quando la terza volta furono allargate le mura a Firenze; ritrovandosi allora i Fiorentini in buono e pacifico stato, e la città cresciuta, ed il popolo multiplicato, e le borgora di abitatori e di edifizj ampliate, ordinarono questa riedificazione circa l'anno 1284: dove quà dinanzi ho rappresentato la signoria con l'abito antico, ed avanti a se ha Arnolfo architettore che mostra loro la pianta del circuito, e più là nel lontano mostro quando si edifica alla porta S. Friano, e fo che dal vescovo si benedice e mette la prima pietra nel fondamento, e attorno vi figuro i provveditori ed i ministri di quelle fabbriche.

P. In questo quadro allato al tondo, dove sono i quartieri di Santa Croce e di S. Spirito, veggo non so che dogi vestiti all'antica, e parole che dicono; *Florentia crescit Fesularum ruinis.*

G. Questa è l'unione del popolo fiorentino e fiesolano, quando distrutta Fiesole i Fiesolani si ritirarono ad abitare in Firenze; però in su la porta ho fatto un patrino, il quale finga la cagione di questi due popoli, figurati in que' due signori che si abbracciano e si uniscono insieme; e perchè più volentieri i Fiesolani s'avessino a fermare a Firenze, e nelle pubbliche insegne riconoscessero qualcosa del loro, si contentarono di raccomunare l'arme delli loro comuni. E dove prima l'insegna di Fiesole era una luna azzurra in campo bianco, e quella de'Fiorentini era un giglio bianco in campo rosso, presero il campo bianco de'Fiesolani, ed il giglio de'Fiorentini lo tinsero rosso col loro proprio campo, ed in questa maniera fermarono che l'arme del comune fusse un giglio rosso in campo bianco. Però fingo che alla rinfusa donne ed uomini di queste due città si abbraccino e si rallegrino insieme, e per significato de' due popoli ho fatto quelli due uomini armati a cavallo con l'insegne de'loro comuni, vestiti all'antica con quelle livree.

P. Questa veramente è una storia bella, e l'avete espressa con molta leggiadria, e ci ho in questo quadro grandissima satisfazione, ed avete ogni cosa disposto con tanta invenzione, che non me ne posso saziare: ma passiamo all'altro che è simile a questo che aviamo veduto, e che è allato al tondo di mezzo, nel quale mi par vedere un papa sopra una nave, che dia la benedizione.

G. E quando da'Romani fu cacciato Eugenio IV di Roma, e si conduce a Livorno con le galee de'Fiorentini, dai quali è ricevuto molto gratamente; e fingo appunto ch'egli sbarchi con tutte le sue genti; e vi sono gli ambasciadori de'Fiorentini, i quali ho vestiti all'antica; e per esprimere tacitamente quel tempo, il pontefice dà loro la benedizione.

P. Ogni cosa veggo benissimo; riconosco Livorno ed il porto ritratto al naturale; e veggo papa Eugenio, e così molti cardinali: ma a che effetto fate voi quel vecchione con quel tridente in mano, che cava fuori il capo ed il braccio dall'onde marine?

G. Per Nettuno, Signore, il quale uscendo dal mare mostra averlo condotto sano e salvo; e le parole, che sotto questo quadro si leggono, sono: *Eugenio IV. pon. max. urbe sedeq. pulso perfugium est paratum.*

P. Aviamo fino qui veduti sei quadri del mezzo, che contengono la nobiltà e l'antichità della città; che aviamo noi ora da vedere? volete voi forse finire questo del mezzo?

G. Signor no, questo del mezzo ha da esser l'ultimo, per esser la chiave e conclusione di quanto è in questo palco; ed in queste facciate, ed in tutta questa sala.

P. Or seguitate a vostra posta, e cominciate pure da qual parte vi piace, che io starò a udire ed insiememente vedere quanto avete fatto, perchè mi compiaccio tanto di queste invenzioni, che non mi straccherei mai.

G. In questi sette quadri adunque verso le scale ci ho messo il principio, il mezzo, ed il fine della guerra di Pisa, fatta dal governo popolare in spazio di quattordici anni, così come ho fatto quaggiù in queste tre storie grandi nelle facciate. In questi altri a dirimpetto, verso il Borgo de'Greci, ci è tutta la guerra di Siena, fatta dal duca Cosimo in ispazio di quattordici mesi; e per esser stata cosa più antica questa di Pisa, piacendo a Vostra Eccellenza, comincierò di quivi, e seguiterò il medesimo ordine ch'io ho tenuto nella dichiarazione de'quadri di mezzo.

P. Io lascerò fare a voi, perchè essendo opera fabbricata ed ordinata da voi, sapete meglio di me l'ordine che avete tenuto; però cominciate da qual parte vi piace, che io mi sono preparato per ascoltarvi.

G. In questo ottangolo, quà verso il Sale, ci ho ritratta la sala del consiglio, nella quale i cittadini di quelli tempi deliberarono e det-

tono principio alla guerra di Pisa, dove ho rappresentato, come l'Eccellenza Vostra vede, la signoria a sedere con gli abiti loro, e con tutta quella civiltà che usavano nella repubblica, oltre a molti ritratti de'principali cittadini che si trovarono alla deliberazione di tale impresa, fra'quali particolarmente ho ritratto in bigoncia Antonio Giacomini che òra; e sopra in aria fingo una Nemesi con una spada di fuoco, denotando vendetta contra i Pisani, i quali, ribellandosi, furono cagione che i Fiorentini di nuovo deliberassino contra di loro la guerra con tanto sdegno.

P. Gli avete accomodati benissimo, e si riconoscerebbe la storia per se medesima, senza la dichiarazione delle parole, che dicono: *S. P. Q. Flor. Pisanis rebellibus magno animo bellum indicit.* Ma ditemi quello avete fatto in questo quadro lungo che mette in mezzo il quadro, del quale abbiamo ragionato adesso, ed è allato a Pescia, e le lettere dicono: *Cascina solida vi expugnatur.*

G. Questa è la presa di Cascina, dove ho ritratto di naturale Paolo Vitelli, generale de'Fiorentini, che vi entrò dentro per forza con l'esercito donde era stata battuta dall'artiglieria; ed ho ritratto il resto del campo, che attorniava detta terra, con giornee e berrettoni, secondo il costume di que'tempi, e come stava allora appunto; segue appresso a questo la presa di Vicopisano, che è in questo quadro lungo allato a questo ottangolo, e ci sono sotto le parole che dicono: *Vicum Florentini milites irrumpunt:* dove ho fatto una banda di Svizzeri con la cavalleria ed altri soldati; ed il castello con il paese ho ritratto al naturale, ed anco come era disposta la batteria allora quando fu preso.

P. In ogni particolare avete usato esquisita diligenzia: ma ditemi che fiume è questo sì grande posato su quel timone, che voi fate a'piedi di questo quadro?

G. Questo l'ho figurato per Arno, e gli ho fatto appresso il lione.

P. Sta bene, seguitate pure il resto.

G. In quest'altro ottangolo di quaggiù verso S. Piero Scheraggio è la rotta che ebbono i Veneziani in Casentino.

P. Ditemi di grazia, perchè cominciate voi da questi ottangoli, e non da un capo, seguendo di mano in mano ordinatamente?

G. Perchè in questi ottangoli ho fatto fazioni più importanti, per esser maggiori e più capaci; e nei minori, che li mettono in mezzo, ho fatto scaramucce e cose di manco importanza.

P. Avete fatto bene, seguitate il vostro tema.

G. In questo ottangolo adunque, che dicemmo, segue la rotta data all'esercito veneziano da'Fiorentini in Casentino alla Vernia ed a Montalone; e nell'asprezza di quei monti ho finto una grandissima nevata e diaccio, per il tempo di verno nel quale finì detta guerra, ed ho ritratto il sito del sasso della Vernia al naturale: similmente l'abate Basilio con quel numero di villani che li rompe; nella quale fazione restarono prigioni molti Veneziani, ed io gli fingo con gli abiti di que' tempi.

P. Questo è un bellissimo quadro: ma ditemi quello significa quella figura bizzarra a piè di quel quadro, e le parole che li sono sotto.

G. Quello è fatto per un Appennino carico di diacci e di neve, come luogo per natura freddo e gelato; e le parole, che li sono sotto dicono: *Veneti Pisarum defensores vicit:* e di sopra all'ottangolo, in quel quadro lungo accanto al Chianti, sono cinque galere e due fuste de'Fiorentini, li quali alla foce d'Arno predarono i brigantini de'Pisani, carichi di frumenti,che andavano a soccorrere Pisa,dove ho finto un lione che alza la testa dall'acque per vedere questa preda e si rallegra.

P. Veggo quanto cosa minutamente, e le parole che sono sotto similmente: *Pisis obsessis spes omnis recisa;*or venite alla dichiarazione di questo altro simile, nel quale ponete che segue una gran fazione, e si legge a piè: *Galli auxiliares repelluntur.*

G. Signore, questa è la batteria delle mura di Pisa fatta al luogo detto il Barbagianni, e l'ho ritratte dalle proprie mura naturali, che furon rotte dall'artiglieria, dentro alle quali, volendo i soldati passare, trovarono un altro riparo di sorte che furono costretti a combattere; e come la vede, i fanti ed i cavalli corrono per entrarvi dentro; di più ho ritratto la fanteria franzese con gli abiti de'soldati di que'tempi.

P. Da questa parte del palco ci resta solamente a dichiarare questo gran quadro di mezzo, nel quale veggo molte figure con ritratto di Firenze, e le parole che sono sotto dicono: *Laeta tandem victoria venit;* questo deve essere il trionfo di Pisa, s'io non m'inganno.

G. Vostra Eccellenza l'ha conosciuta; questa è la presa della città ed il trionfo della detta guerra, dove ho finto Firenze ritratta al naturale, ripiena d'archi trionfali, donde passa il trionfo; e, seguitando il costume de'Romani, ho fatto il carro con l'esercito e con i prigioni dinanzi, e sopra al trionfo ho posto Firenze tirata da quattro cavalli bianchi, fiorita e coronata di torri; ed attorno gli sono i soldati che portano addosso l'espugnazione di

quelli luoghi, e si vede il ponte alla Carraia, sopra del quale passa il trionfo; e ci ho messo il fiume d'Arno coronato di querce e lauri, e tutto il popolo fiorentino che fa festa di questa vittoria.

P. Avete in questo ultimo quadro espresso benissimo ogni cosa, e non ci voleva manco per dichiarazione di così importante impresa. Ora potremo un poco riposarci e considerare queste facciate da basso, dove medesimamente avete poste battaglie e scaramucce della medesima guerra, pure diverse da quelle avete fatte nel palco; e dovete avere riserbato, a questi quadri spaziosi e grandi, fazioni ed imprese dove sia concorso maggior numero di persone e di cose: ed in queste avrete avuto spazio di potere ampliare le vostre invenzioni.

G. Cominceremo dunque da questo quadro grande verso la piazza del Grano, e basterà solamente dire in generale che questa fu la rotta che dettono i Fiorentini a' Pisani alla torre di S. Vincenzio, il qual luogo è posto, come la vede, su la marina vicino a Populonia, che fu una delle antiche e nobili città di Toscana, se bene oggi è molto deserta; e questa rotta, come tutti dicono, fu cagione dell'intera vittoria di Pisa.

P. Quando i Pisani ebbono questa rotta, subito cominciarono a perdersi d'animo; questa è una bella storia: avete avuto luogo di mostrare la vostra invenzione.

G. Quando il pittore ha campo debbe minutamente dichiarare l'intenzione sua con quella maggior vaghezza può, per dilettare l'occhio di chi la guarda.

P. Ho veduto a bastanza in questo; andiamo al quadro di mezzo.

G. Questa, Signore, è impresa di mare; ed è quando Massimiliano imperatore venne in persona a Livorno con armata di più galee ed altri vascelli; e, come la vede, assediò Livorno, che restò sempre in potere de' Fiorentini; poi si partì. Non entro in dichiarare a Vostra Eccellenza i particolari e certe minuzie, perchè senza disagio di tenere il capo alto può pascere l'occhio ed intrattenersi quanto la vuole.

P. Le cose che si sanno, e che sono fresche nella memoria degli uomini, alla prima occhiata si riconoscono tutte.

G. Quest'ultimo quadro grande, quà verso il Sale, contiene, come la vede, tutto il paese di Pisa col piano e le colline; la città ed ogni cosa ho ritratto al naturale, e ci ho disteso tutto l'esercito e forze de' Fiorentini, insiememente quando seguì la batteria, e che le mura furon tagliate dall'artiglieria, con tutto quello seguì in quella fazione.

P. Chi ha letto il Villani, il Guicciardini,

ed altri storiografi antichi e moderni, che trattano delle cose di questa nostra città, comprende che siete informato d'ogni particolarità, e che in dipingere questa sala avete non manco faticato in leggere gli scrittori, che in ritrovare le invenzioni.

G. Perchè io desidero più di servire, che di sentirmi lodare da Vostra Eccellenza, sarà bene, per dar fine in questa giornata a ogni cosa, che veggiamo quà dalla banda del Borgo de' Greci altrettante storie che ci restano, parte nel palco, parte nelle facciate, e sono imprese ed accidenti seguiti nelle guerre di Siena.

P. Mi piace, e spero averne a sentire maggiore satisfazione, essendo queste storie e fazioni successe a mio tempo e pochi anni sono: ma fate ch'io vegga dove voi date principio, e che io sappia se voi seguite in queste il medesimo ordine che in quelle di Pisa.

G. Signor sì, e Vostra Eccellenza consideri in questo quadro grande verso il sale, dove ho fatto che corrisponda all'altro della deliberazione della guerra di Pisa, contenendo questo la resoluzione della guerra di Siena, dove ho finto il signor duca Cosimo solo in una camera di palazzo, il quale ha dinanzi a se sopra un tavolino il modello della città di Siena, e con le seste va misurando e scompartendo per trovare il modo di pigliare i forti di quella città.

P. Tutto mi piace: ma ditemi, che volete voi rappresentare con quella femmina che gli è avanti, che ha il lume in mano?

G. L'ho fatta per la Vigilanza; quell'altra, che gli è accanto a sedere, è la Pazienza; l'altre due, che gli sono intorno, sono la Fortezza e la Prudenza; questo ultimo quaggiù a' piedi, che si tiene una mano alla bocca, è il Silenzio; dalle quali virtù in particolare fu sempre accompagnato il duca Cosimo in questa impresa.

P. Quelli putti, che sono in aria, che significano?

G. Gli ho finti per spiriti celesti; o vero angioletti, i quali tengono in mano, come la vede, chi palma, chi olivo, e chi lauro, quasi promettendogli la vittoria, dovendo così seguire per volere di Dio.

P. Questo ottangolo mi piace; ed oltre all'invenzione si conosce alle parole, che è la deliberazione della guerra di Siena, che dicono: *Senensibus vicinis infidis bellum:* ma seguite a dichiarare questo quadro lungo a lato al Casentino, che mette in mezzo questo ottangolo, dove mi par vedere una gran fazione.

G. Questa è quella grande scaramuccia, che seguì al luogo detto il Monistero, vicino a Siena, dove ho ritratto il luogo al natura-

le, pieno di forti come stava allora, e ci ho fatto parte della cavalleria e fanteria che combattono.

P. Comprendo il tutto benissimo; e mi piace che vi andate accomodando a'tempi, con avere ritratte molte armadure ed abiti che si usano ne'nostri tempi; voglio un poco leggere le parole che gli sono sotto: *Praelium acre ad Monasterium*.

G. Vostra Eccellenza ha fatto prima che ora paragone della vista; or veniamo a quest'altro quadro simile, che mette in mezzo questo medesimo ottangolo, nel quale ho fatto la presa di Casoli, dov'è il marchese di Marignano a cavallo, che vi fece piantare l'artiglierie e fece parlamento con i suoi soldati; poi presono la terra e vi entrarono dentro.

P. Veggo benissimo ogni cosa fino alli gabbioni, ed attorno in ordine vi è l'esercito del marchese: ma leggete le lettere che li sono sotto.

G. *Casuli oppidi expugnatio*.

P. Seguite il resto.

G. Vostra Eccellenza venga quaggiù verso S. Piero Scheraggio, e consideri in quello ottangolo la grandissima scaramuccia fatta a Marciano in Valdichiana, che seguì tre giorni avanti alla rotta; ed ho fatto l'esercito del signor duca e di Piero Strozzi che combattono, ed in particolare ho usato diligenza in ritrarre il sito di quel luogo come sia appunto.

P. Questo ottangolo mi piace, perchè si scorge in esso fierezza, e si vede la strage de' soldati che fa l'artiglieria, ed il combatter loro a piè ed a cavallo; e n'avete messi morti assai in varie attitudini con gran maestria, e veggo ancora la situazione de'padiglioni di que'campi: ma ditemi, che figura grande è questa quaggiù in mezzo?

G. Questa è finta per il padule della Chiana, che a questo romore alzi la testa, e le lettere, che li ho fatto sotto, dicono: *Galli, rebellesq. praelio cedunt.*

P. Or seguitate l'altro quadro allato al Borgo S. Sepolcro, nel quale veggo tanti messi in fuga, molti de'quali affogano in mare.

G. In questo ho dipinto la rotta data a' Turchi dalle genti del signor duca, quali erano smontati a Piombino, ed ho fatto la fuga loro verso le galere.

P. Si vede ogni cosa minutamente, molti se ne veggono affogati, altri che notando s'attaccano ai battelli in diverse attitudini; riconosco ancora tutto il paese di Piombino che avete ritratto insieme con la marina; ma non so che si voglia dire quella figura grande che si vede da mezzo in su.

G. È fatta per un Mare, il quale, sentendo questo romore, esce fuori con un ramo di

corallo in mano, e ce l'ho fatto per maggiore ornamento; e, perchè questa storia si conosca, ci ho scritto sotto: *Publici hostes terra arcentur.*

P. Per pubblici nimici volete intendere i Turchi, mi piace: ma passate a quest'altro simile, che accompagna quest'ottangolo, nel quale ci è scritto sotto: *Mons Regionis expugnatur;* deve forse esser la presa di Montereggioni.

G. Sta come la dice; in questo mi sono ingegnato principalmente ritrarre il luogo al naturale insieme con le genti del duca; e ci ho fatto molti che conducono l'artiglieria con i buoi, per batterlo, ed ho ritratto molti bombardieri.

P. Mi piace, e si conviene talvolta amplificare la storia con qualche bella invenzione. Ma venite alla dichiarazione del quadro di mezzo, acciò poi possiamo vedere queste tre storie grandi; ci veggo, la prima cosa, molti ritratti di naturale; or cominciate a dirmi che cosa ci avete fatta.

G. Sì come nel quadro a dirimpetto feci il trionfo della guerra di Pisa, così in questo ho fatto il trionfo della guerra di Siena; e similmente ci ho ritratto la città di Firenze trionfante, dalla veduta di S. Piero Gattolini, ed ho finto il marchese di Marignano che torni vittorioso con l'esercito, ed attorno mostro che gli sieno molti capitani, che si ritrovarono seco in detta guerra, fra'quali di naturale, come più principali, ho ritratto il signor Chiappino Vitelli ed il signor Federigo da Montaguto, e fingo similmente che Vostra Eccellenza esca fuori della porta con una gran corte e li vadia incontro rallegrandosi seco della riportata vittoria.

P. Riconosco ogni minuzia, e di tutto resto sodisfatto: ma ricordatemi chi sono quelli quaggiù da basso ritratti tutti al naturale.

G. Quel grossotto, che è il primo, è don Vincenzio Borghini, priore degl'Innocenti; quell'altro con quella barba un poco più lunga è M. Giovambatista Adriani, i quali mi sono stati di grandissimo aiuto in quest'opera con l'invenzione loro.

P. Mi piace, e con questa amorevolezza di porre qui i loro ritratti avete voluto mostrare parte delle loro fatiche: ma ditemi chi sono quest'altri che sono allato al vostro ritratto, io non gli raffiguro.

G. Il primo è Batista Naldini, l'altro è Giovanni Strada, e l'ultimo è Iacopo Zucchi, i quali sono giovani nella professione molto intendenti, e mi hanno aiutato a dipingere ed a condurre quest'opera a perfezione, che senza l'aiuto loro non l'avrei condotta in una età.

G. Avete fatto bene ad onorarli con farne

memoria, e certo che lo meritavano, essendosi insieme con voi affaticati in quest'opera così grande: ma leggete le parole che avete fatte per dichiarazione di questo trionfo.

G. *Exitus victis, victoribusq. felix.* Fino a qui abbiamo veduto quanto era nel palco attenente alla guerra ed impresa di Siena; con buona grazia di Vostra Eccellenza potremo seguitare ragionando di questi tre quadri grandi posti nella facciata, ne'quali similmente si tratta della guerra di Siena.

P. Seguitate, che volentieri starò a sentire; ma vorrei bene mi diceste da qual parte darete principio.

G. Cominceremo dal quadro posto da capo del salone, che è verso il Sale, che è quando di notte furono presi i forti di Siena, nella quale impresa il signore duca acquistò molta reputazione, avendo in uno stesso tempo dimostrato non solo ardire nell'affrontare i nimici in casa loro, ma prudenza incomparabile, essendosi governato con silenzio e con sagacità grandissima.

P. Si vede le provvisioni de' lanternoni con molte altre cose per facilitare il cammino di notte, e la fierezza del marchese di Marignano nel sollecitare i soldati e comandare a quelli bombardieri. Ma passiamo alla storia di mezzo.

G. In questo quadro di mezzo è la presa di Portercole, e Vostra Eccellenza consideri come avendo il marchese a poco a poco acquistato i bastioni, ed impadronitosi de'ripari, Piero Strozzi si fugge con le galere.

P. Essendo cose seguite a mio tempo, e pochi giorni sono, a un'occhiata sola tutte le comprendo; però passate all'altro.

G. Quest'ultimo quadro contiene il fatto d'arme in Valdichiana, nel quale Piero Strozzi ebbe la rotta alli due d'Agosto 1554, fatto tanto notabile, e di tanta riputazione e grandezza al signor duca Cosimo, che il trattarne brevemente è cosa impossibile, nè meno si conviene ora al presente nostro ragionamento.

P. Ci resta solamente quel tondo di mezzo; e mi ricordo quando, da principio di questa dichiarazione della sala, vi domandai che cosa fussi, mi diceste che doveva esser l'ultimo, e che quella era la chiave e la conclusione delle storie che avete fatte in questa sala.

G. Se io mi obbligai allora, sono ora pronto a pagare questo debito. Deve dunque sapere Vostra Eccellenza che quando io mi preparava per l'invenzione di questa sala nel leggere le storie antiche e moderne di questa città, e che io considerava leggendo i travagliosi tempi ed i vari accidenti per tante mutazioni di governi, con l'esaltazione ed abbas-

samento di tanti cittadini, e le sedizioni e discordie civili, con tanta effusione di sangue, e ribellioni de'suoi cittadini, ed i contrasti e guerre sofferte da quella repubblica nel soggiogare le più nobili e famose città convicine, e che per potere signoreggiare questa parte del mar Tirreno, che è la grandezza di questi vostri stati, con tanta spesa e con tanta mortalità fusse forzata per tanti anni ben due volte a tenere assediata la città di Pisa: similmente quando io conosceva le difficultà, ed i travagli patiti dall'illustrissima vostra casa in quello stato popolare, ed ultimamente che il signor duca vostro padre con tesoro inestimabile abbia avuto a mantenere un esercito ed una guerra in casa del nimico, e sottopostosi Siena con tutti li suoi stati: mi veniva talvolta in considerazione la quiete, il riposo, e la pace che godiamo in questo stato presente; e comparandolo io alle guerre, alle sedizioni, ed a'travagli antichi patiti, oltre alla fame e peste, in queste vostre città, mi è parso che quelle tante fatiche delli antichi cittadini e delli avoli vostri sieno state quasi che una scala a condurre il signor duca Cosimo nella gloria e nella felicità presente. Però in questo tondo, che, come la vede è nel mezzo, circondato da tante segnalate vittorie, ho figurato il signor duca Cosimo trionfante e glorioso, coronato da una Firenze con corona di quercia; ed essendo questa città la principale e metropoli di tutti i suoi stati, e reggendosi essa con le ventuna arti maggiori e minori, alle quali non solo le città tutte, ma il distretto e dominio viene sottoposto, mi è parso attorniarlo con quelli putti, ciascheduno de'quali tiene l'insegna di queste arti e l'armi della città e comunità di Firenze, come distintamente può considerare.

P. Io sono stato a sentirvi fare questo discorso delle cose antiche e moderne di questa città attentamente, perchè mi pare che ne a viate cavato un bello e nobile capriccio; ed oltre all'avere del vago ha molto dell'ingegnoso; e mi piace che, per non confondere la vista, solamente abbiate fatto Firenze: ma, per mostrare che non intendete la città solamente, ci avete dipinte tutte le arti in significato del dominio.

G. Vostra Eccellenza l'ha intesa benissimo, e quanto più considero a questi particolari, tanto più mi par vera la nostra conclusione, non avendo mai più questa città sentito la pace e la tranquillità, che gode al presente, stabilita con tanta grandezza, che si può con certezza affermare averla a godere per molti secoli.

P. Non credo ci resti altro da vedere; che se bene l'ora è tarda, non mi increscerebbe, tanto diletto ho sentito oggi in questa sala: e

certamente che avete fatto un'opera da esserne eternamente commendato; perchè, oltre alla bellezza delle figure, avete con tanta invenzione e con tanto bell'ordine divisato tutta quest'opera, che dimostrate non avere meno faticato nell'intendere, e cavare le storie dalli scrittori antichi e moderni, che nel dipignerle.

G. Signore, Vostra Eccellenza non mi lodi altrimenti, perchè non se ne accorgendo viene a lodare il signor duca Cosimo e lei stessa in un medesimo tempo, dovendo io oltre all'avere a riconoscere quel poco di sapere, che è in me, in particolare da Sua Eccellenza, in protezione del quale dal principio della mia gioventù fino all'età presente sono con tanti favori stato onorato, che, oltre al debito di fedele vassallo, sono stato riconosciuto da amorevole servidore, e tanto più mi sento del continuo stringere dalla benignità di Vostra Eccellenza, trovandomi ne' giorni passati, ed in particolare in questo giorno, cotanto da lei favorito, che al pensarci solo obbligano me e la casa mia in eterno, non sapendo da qual parte mi fare a ringraziarla.

P. Non dite più, perchè mi voglio ritirare alle mie stanze; e voi tornatevene a lavorare, dando compimento a quanto ci resta.

G. Cercherò di spedirmi per potere servire Vostra Eccellenza in altra occasione, intorno alla quale del continuo mi vo preparando, per satisfare quanto prima al comandamento dell'eccellentissimo signor duca.

P. Avete voi alle mani altro di bello?

G. Il signor duca ha avuto molti anni voglia che si dipinga la volta di dentro di quella superba e maravigliosa fabbrica della cupola, condotta per opera ed arte di quel raro e pellegrino ingegno di Filippo di ser Brunellesco, che, considerando solamente l'artifizio e disegno di questa macchina, mi confondo, cotanta meraviglia e stupore genera nell'animo mio.

P. Certo io non credo che in Europa nè ne' tempi antichi nè ne' moderni si sia trovata una macchina, che insiememente abbia avuto tanto del grande e del nobile, e con tanta proporzione condotta alla fine, quanto

questa; che, se non fussi per altro, rende famosa la nostra città.

G. Vostra Eccellenza dice il vero, e quando io volto il pensiero a questo, mi pare grande felicità di questo cielo e di questa patria, che sempre ha prodotti uomini eccellenti in ogni professione, e che non abbia avuto bisogno di architetti forestieri, ma un suo figliuolo ed un suo cittadino l'abbia condotta a questa perfezione, nella quale continuamente la godiamo.

P. Poichè voi ci avete tanta affezione, avendo davanti agli occhi l'eccellenza di Filippo di ser Brunellesco, vorrete anche voi fare la parte vostra adornandola di quella bella invenzione.

G. Io ci ho di già pensato, e desidero che Vostra Eccellenza con suo comodo gli dia un'occhiata, avvertendomi di quanto a lei parrà; ed ecco ch' io la voglio mostrare a Vostra Eccellenza, perchè, sapendo che la ci aveva oggi a venire, me la messi accanto, perchè lei la vedesse porgendomisi l'occasione.

P. Questo è un disegno molto bello, e non è cosa che a uno sguardo solo io mi possa saziare; ha di bisogno di matura e particolare considerazione.

G. Come gli piace, io gliene lascerò, e potrà vederlo a sua comodità, e dirmi poi quanto gli occorre per poter levare ed aggiugnere, secondo che comanderà Vostra Eccellenza. Il signor duca l'ha veduta, e pare che se ne compiaccia molto.

P. Essendo opera vostra son certo che non mi occorrerà far altro che lodarla, e tanto più se il signor duca mio padre l'ha veduta ed approvata. Orsù, Giorgio, per oggi non voglio trattenermi più; attendete a tirare avanti questo lavoro, e prepararvi a quest'altro, che sarà una nobile opera.

G. Vostra Eccellenza si ritiri a suo comodo; non m'allungherò a ringraziarla de' tanti favori che la mi fa, per non la tenere a tedio; e per non dirli cose, alle quali e la natura e gli innumerabili benefizj fatti ed a me ed a casa mia naturalmente mi obbligano a tenerne perpetua memoria.

Seguita la dichiarazione della invenzione della pittura della cupola di Firenze,
fatta e cominciata da M. Giorgio Vasari, poi finita
da Federigo Zucchero.

ANGOLO PRIMO

Questo risponde sopra la cappella del corpo di Cristo, o vero di S. Zanobi.

Seniori

Angioli con Ecce-Homo
in mano.

Serafini. Cherubini.

SPIRITO SANTO.

Angioli. DIO PADRE. Angioli.
Angioli. IESU CRISTO. Angioli.
La nostra Donna. S. Giovambatista.

EVA. ADAMO.

Libro aperto. Libro chiuso.
S. Zanobi. S. Miniato. S. Reparata.
S. Gio: Gualberto. S. Antonino arc. fior.

Angioli con *S. Cosimo.* Angioli con
la tromba. *S. Damiano.* la tromba.

STELLATO. PRIMO MOBILE. EMPIREO.
Fede. Carità. Speranza.

CHIESA TRIONFANTE SI RIVESTE.
TEMPO. NATURA. MOTO.
 Giorno. *Notte.*
Dolori. Morte. Infirmità.

ANGOLO SECONDO

Questo risponde sopra la sagrestia nuova.

Seniori.

Angioli con la croce.

TRONI.

PATRIARCHI.

APOSTOLI.

DONO DI SPIRITO SANTO.

Beatitudine. Beati Pacifici.

Angiolo con *Virtù* Angiolo con
la tromba. *Dilezione.* la tromba.

CIELO DI SATURNO.

Angioli che mandano Angioli che aiutano
gl'invidiosi all'inferno. i pacifici salire al cielo.

TENEBRE. Peccato d'invidia. LUCE.

ANGOLO TERZO

Questo risponde sopra la cappella della croce.

Seniori.

Angioli con la corona di
spine, e tanaglia.

PRINCIPATI.

RE, E PRINCIPI.

POTESTA' SECOLARI.

DONO DI CONSIGLIO.

Beatitudine. B. Misericordes.

Angiolo con *Virtù* Angiolo con
la tromba. *Giustizia.* la tromba.

CIELO DI MERCURIO.

Angioli che mandano Angioli che tirano al
all'inferno gli avari. cielo i misericordiosi.

TENEBRE. Peccato d'avarizia. LUCE.

ANGOLO QUARTO

Questo risponde sopra la nave verso la Nunziata.

Seniori.

Angioli con la colonna.

POTESTA'.

PONTEFICI.

SACERDOTI.

DONO D' INTELLETTO.

Beatitudine. Beati Mites.

Angiolo con *Virtù* Angiolo con
la tromba. *Prudenza.* la tromba.

CIELO DI GIOVE.

Angioli che cacciano al- Angioli che tira-
l'inferno gli accidiosi. no al cielo i beati.

TENEBRE. Peccato dell'accidia. LUCE.

ANGOLO QUINTO

Questo risponde sopra la nave di mezzo.

S e n i o r i.

Angioli con la veste.

A N G I O L I.

MARITATE. VEDOVE.

Popolo cristiano, poveri, ricchi, e tutti.

D O N O D I T I M O R D I D I O.

Beatitudine. B. Pauperes Spiritu.

| Angiolo con la tromba. | *Virtù Umiltà.* | Angiolo con la tromba. |

CIELO DELLA LUNA.

| Cacciata di Lucifero. | Pioggia degli angioli neri. |

Punizione del peccato della superbia.

L U C I F E R O.

ANGOLO SESTO

Questo risponde sopra la navata della canonica.

S e n i o r i.

Angioli con le sferze.

A R C Á N G I O L I.

R E L I G I O S E.

V E R G I N I S A N T E.

D O N O D I P I E T A'.

Beatitudine. Beati Mundo Corde.

| Angiolo con la tromba. | *Virtù Temperanza.* | Angiolo con la tromba. |

CIELO DI VENERE.

| Angioli che tirano su al cielo i casti. | Angioli che cacciano all'inferno i lussuriosi. |

LUCE. Peccato della lussuria. TENEBRE.

ANGOLO SETTIMO

Questo risponde sopra la cappella di Sant' Antonio.

S e n i o r i.

Angioli con la spugna.

D O M I N A Z I O N I.

P R O F E T I.

D O T T O R I.

D O N O D I S C I E N Z A.

Beatitudine. Beati qui esuriunt et sitiunt iustitiam.

| Angiolo con la tromba. | *Virtù Sobrietà.* | Angiolo con la tromba. |

CIELO DEL SOLE

| Angioli che tirano su in cielo gli astinenti. | Angioli che mandano all'inferno i golosi. |

LUCE. Peccato della gola. TENEBRE.

ANGOLO OTTAVO

Questo risponde sopra la sagrestia vecchia.

S e n i o r i.

Angioli con la lancia.

V I R T U'.

P A T R I A R C H I.

M A R T I R I. A P O S T O L I.

D O N O D I F O R T E Z Z A.

Beatitudine. Beati qui lugent.

| Angiolo con la tromba. | *Virtù Pazienza.* | Angiolo con la tromba. |

CIELO DI MARTE.

| Angioli che tirano i pazienti al cielo. | Angioli che mandano gl' iracondi all'inferno. |

LUCE. Peccato d'ira. TENEBRE.

GIO

FT

LETTERE

DI

GIORGIO VASARI

PITTORE ED ARCHITETTO ARETINO

AVVISO

PREMESSO ALLE LETTERE DEL VASARI

NELL' EDIZIONE FIORENTINA

DI STEFANO AUDIN

Nel dare attualmente alla luce l'intera collezione delle lettere di Giorgio Vasari, abbiamo creduto indispensabile di correggerne le date, onde non attirarci quelli stessi rimproveri che meritarono non tanto coloro i quali trascrissero il manoscritto della Biblioteca Riccardiana N. 1354, quanto i varj tipografi che, o per la prima volta pubblicarono, o riprodussero dipoi una parte di queste lettere.

Siccome nella prefazione apposta al primo volume della presente edizione (*) osservammo, resta tuttora incerto se il detto manoscritto sia veramente di Giorgio Vasari, il nipote. Certo che se ciò fosse, egli non avrebbe lasciato in questo lavoro un monumento di grande erudizione, poichè non solo le date vi sono nella maggior parte inesatte, ma, che è più, tutto il volume trovasi pieno d'errori, sì per ciò che l'ortografia riguarda, che per i nomi proprj, e vi s'incontrano talvolta periodi senza sintassi.

Abbiamo posto in fronte alle lettere gli argomenti o che esse già portavano, o che si sono giudicati poter loro convenire; ed avremmo voluto dare a questa collezione una maggior regolarità, o col seguire le date, o col riunire tutte le lettere che sono ad una stessa persona dirette: ma siccome ciò avrebbe variato l'ordine del manoscritto, e ci saremmo trovati in necessità di sfigurarlo in più luoghi, ci siamo determinati a lasciar sussistere l'ordine del manoscritto medesimo, ed abbiamo aggiunto infine tutte quelle lettere del nostro autore, che ci è stato possibile di rintracciare.

Il metodo da noi praticato per correggere gli errori di data rilevasi dalle note qui apposte.

I numeri dal I.º fino al XLVIII.º inclusive comprendono tutte le lettere del citato ma-

(*) Cioè l'edizione di Firenze del 1822-27. — *I numeri delle pagine ove sono i passi citati in quest'avviso sono accomodati alla presente edizione.*
Nota degli Editori.

noscritto. Gli altri, cioè il XLIX.º e seguenti si sono estratti da diverse collezioni, come si vede dalle dichiarazioni di cui ciascuno dei detti numeri è stato da noi corredato.

I.
8. Febbraio 1540.

Il quadro di Venere con le Grazie fu fatto dal Vasari nella sua giovanezza e nel principio del suo primo soggiorno in Roma col cardinale de' Medici. Il ritorno di questo cardinale a Roma, allorchè vi condusse Vasari, fu nell'Aprile del 1531; onde la presente lettera, in cui il Vasari dice essere a Roma da meno di due mesi, deve essere di Giugno dell'anno 1531. — Ved. Vita del Vasari pagina 1120, colonna 2. e seguenti; quella di Francesco de' Salviati, pag. 933, col. 2. e Varchi, Storie fiorentine, edizione di Colonia 1721. p. 469.

II.
13. Giugno. 1540.

La partenza del cardinale Ippolito per l'Ungheria essendo del 1532, la data di questa lettera deve essere dell'istesso anno. — Ved. Vita del Vasari, pag. 1121, col. 1. e Segni, Storie fiorentine, edizione d'Augusta 1723. p. 154.

III.
4. Settembre 1541.

Sta bene il mese, ma l'anno è 1532. — Ved. Vita del Vasari pag. 1121. col. I.

IV.
. . . Dicembre 1541.

Deve essere del 1532, e sta bene il mese, perchè il Vasari nella sua vita p. 1121, col. I. dice: *Finalmente guarito intorno alli dieci Dicembre vegnente venni in Firenze etc.*

V.
. . . Gennaio . . .

Il Vasari nella sua vita p. 517 dice del Cristo morto: *Veduta dunque questa mia prima opera il duca Alessandro, ordinò che io finissi la camera terrena del palazzo de' Medici lasciata imperfetta, come si è detto, da Giovanni da Udine.* Or nella vita di quest'ul-

timo pag. 899 col.. I. il Vasari dicendo, a proposito delle pitture di detta camera, che esse furono da lui fatte nel 1535, la data di questa lettera deve essere dell'istesso anno.

VI.

. . . Febbraio . . .

Il quadro d'Abramo che sacrifica Isác essendo una delle prime produzioni del Vasari, questa lettera deve portare la data del 1535. — Ved. la vita dell'istesso Vasari p. 1122. col. 1.

VII.

Senza data.

Il ritratto del duca Alessandro fu fatto dal Vasari nel 1535.—Ved. la sua vita p. 1121. col. 2. e seg.

VIII.

. . . Marzo . . .

Anche qui si parla delle pitture lasciate imperfette da Giovanni da Udine, e che furono poi terminate dal Vasari nel 1535. Questa lettera dunque fu scritta probabilmente nell'anno medesimo. — Ved. la nostra osservazione al N. V.

IX.

Senza data.

Il Vasari nella sua vita p. 1122, col. I. parla del ritratto di Caterina, e del Cristo nell'orto, come di opere fatte nella sua gioventù, cioè nel 1535.

X.

Senza data.

Si tratta solo in questa lettera delle pitture fatte dal Vasari per terminare l'opera cominciata da Giovanni da Udine. Però vedansi le nostre osservazioni ai numeri V e VIII.

XI.

15. Marzo . . .

Il giorno può stare; l'anno è il 1536; perchè l'imperatore Carlo V fece il suo ingresso in Firenze il 29 Aprile di detto anno.—Ved. Vita del Vasari pag. 1122, col. I. e Varchi, Storie fiorent. p. 581.

XII.

. . . Maggio . . .

Il giorno e l'anno mancano al manoscritto. Monsignor Bottari supplì alla seconda lacuna nel tomo III. p. 37 della sua Raccolta di lettere sulla pittura, scultura, architettura etc; e noi, per l'istesse ragioni addotte nel numero precedente, copiamo questa data col primo Maggio 1536. La risposta dell'Aretino trovasi nella detta raccolta di monsignor Bottari, tomo III. p. 65, sotto la data del 19. Decembre 1537.

XIII.

Senza data.

L'entrata in Firenze di Margherita, figlia di Carlo V. e moglie del duca Alessandro,

seguì nel dì 31 Maggio 1536. La data di questa lettera è dunque del detto mese. — Ved. Varchi, Storie fiorentine p. 585.

XIV.

7. Gennaio 1536.

Secondo il calendario volgare Gregoriano, il duca Alessandro fu assassinato il 6. Gennaio 1537, o sia 1536 dell'anno Fiorentino, che, come il Giuliano, cominciava a Marzo e finiva a Febbraio. — Ved. Varchi, Storie fiorentine p. 587.

XV.

6. Luglio 1536.

Si può lasciare il mese, ma non l'anno, che deve essere il 1537. — Ved. la vita del Vasari p. 1123, col. I. Pertanto tornato a Arezzo finii la tavola di S. Rocco etc.

XVI.

. . . Febbraio . . .

Dalla vita del Vasari p. 1122, col. 2. ove dice: Avendomi poi dato a fare la compagnia del Corpus Domini etc. sembra che questa lettera sia anteriore alla precedente, e di poco tempo posteriore alla morte del duca Alessandro. Il mese può stare, e l'anno è quello del 1537. — Vedi sopra il numero XIV.

XVII.

Senza data.

Deve essere di pochissimo tempo posteriore alla precedente. — Ved. la vita del Vasari p. 1122, col. 2. e seg.

XVIII.

Questa risposta ad una lettera de'20 Dicembre deve essere dell'istesso mese, e dell'anno 1537, perchè il Vasari aveva già fatto la copia del quadro, di cui si tratta, prima del Febbraio 1538, tempo in cui ritornò a Roma. — Ved. la sua vita p. 1123.

XIX.

1554.

Deve essere dell'anno 1553. — Ved. p. 1134, col. 2. della vita del Vasari.

XX.

1550.

Come la precedente, deve essere dell'anno 1553.

XXI. XXII. XXIII. XXIV. XXV.

1553.

Sta bene quest'anno, come nelle due precedenti.

XXVI.

4. Novembre 1553.

Può stare, perchè il cardinale Giovanni Salviati morì il 28. Ottobre 1553. — Ved. Elogi degli uomini illustri toscani, edizione di Lucca 1771. — 1774. tomo IV. p. 485.

XXVII. XXVIII. XXIX.

1553.

Sta bene l'anno. — Ved. la vita di Vasa-

ri, tomo V. p. 1134, col. 2. e quella di Cristofano Gherardi, tomo IV. p. 809, col. 2.

XXX.

26. Novembre 1553.

Sta bene l' anno, come nelle tre precedenti. Ma come può stare il giorno 26 Novembre, se nella lettera Vasari dice: *a' cinque di Novembre o poco più sarò a cavallo etc.?*

XXXI.

12. Febbraio 1547.

Può stare la data. Nel tomo I. p. 52. della raccolta di lettere sulla pittura, scultura ed architettura di monsignor Bottari, ristampata in Milano da Giovanni Silvestri nel 1822. in 8. vol. in-16, la presente lettera viene per errore intitolata a Benvenuto Cellini.

XXXII.

20. Agosto 1554.

Può stare.

XXXIII.

17. Marzo 1562.

Può stare.

XXXIV.

. . . Novembre . . .

Questa lettera deve essere dell' anno 1538, e può stare il mese. — Ved. la vita del Vasari p. 1123, col. 2. *Arrivato dunque a Roma etc.*

XXXV.

Senza data.

Non abbiamo potuto rinvenirla.

XXXVI.

17. Settembre . . .

Deve essere del 1536, attesochè Margherita, *per cui il drappo miracoloso si convertì in una veste,* venne in Firenze nel Maggio di detto anno, e che il duca Alessandro, suo marito, fu assassinato nel Gennaio del 1537, siccome l' abbiamo già osservato sotto i numeri XIII e XIV.

XXXVII.

11. Dicembre 1535.

Sta bene nella lettera la data del 5 di detto mese in cui fu sacrato il castello del duca Alessandro. — Ved. Gargiolli, *Description de la ville de Florence* 1819 tomo 1.º pag. 212.

XXXVIII. XXXIX. XL.

Senza data.

Non abbiamo potuto rinvenirla. (*)

XLI.

Senza data.

Deve essere anteriore a' 16. Agosto 1542, tempo in cui il Vasari tornò da Venezia in Toscana. Egli si trattenne alcuni mesi in

(*) *Veramente la XL ha la data de' 20 Aprile 1544; ed allo stesso anno possono riferirsi anche le altre due, poichè il Vasari dice nella sua vita p. 1127, col. I. d'esser tornato a Roma nel 1544.*
Nota degli Editori.

quella città dopo avervi fatto l' apparato de' Sempiterni, ovvero signori della Calza. — Ved. la Vita del Vasari p. 1126, col. I; e quella di Cristofano Gherardi, p. 807, col. 2.

XLII.

Senza data.

Deve essere di poco posteriore al tempo in cui fu dipinta la facciata della casa del signore Sforza Almeni, cioè nel principio dell' anno 1554. — Ved. sopra i numeri XXVIII. XXIX. XXX.

XLIII.

Senza data.

Dal paragrafo che chiude la presente lettera si rileva essere questa stata scritta dall' autore negli ultimi anni della sua vita, e deve essere di una data prossima a quella che segue, cioè intorno al 1569.

XLIV.

5. Ottobre 1569.

Può stare.

XLV.

4. Settembre 1571.

Può stare.

XLVI.

I. Agosto 1523.

La rotta di cui si tratta in questo numero seguì nel 1526 e non nel 1523. — Ved. Varchi, Storie fiorentine p. 17, e Guicciardini, Storia di Italia lib. XVII. vol. VIII. p. 172. edizione di Pisa, 1820. 10. vol. in 8. Dubitiamo però che Vasari possa essere autore della presente lettera, se veramente ella fu scritta nel tempo, perchè allora egli non aveva che quattordici anni, essendo nato nel 1512.

XLVII.

16. Febbraio 1560.

Può stare.

XLVIII.

Senza data.

Questa lettera deve contare un' epoca poco lontana dalla precedente.

XLIX.

7. Settembre 1535.

Può stare la data di questa lettera, estratta dalla raccolta di monsignor Bottari tomo III. p. 129. e da noi confrontata col lib. I. p. 260 della rarissima collezione delle *Lettere scritte al signor Pietro Aretino da molti signori, comunità, donne di valore, poeti ed altri eccellentissimi spiriti, divise in due libri, stampate in Venetia per Francesco Marcolini nel 1551. in 8.*

L.

3. Giugno 1535.

Estratta dalla suddetta collezione del Marcolini p. 263. La data deve correggersi coll' anno 1536, nel quale Margherita fece il suo

ingresso in Firenze, come l' abbiamo già os-
servato sotto i numeri XIII e XXXVI.

LI.
6. Ottobre 1541.

Può stare la data di questa lettera, estrat-
ta dalla suddetta collezione del Marcolini p.
262.

LII.
18. Maggio 1550.

Può stare la data di questa lettera, estratta
dalla raccolta di monsignor Bottari, tomo. l.
p. 43.

LIII.
28. Marzo 1564.

Può stare la data di questa lettera, estratta
dalla detta raccolta tomo III. p. 177.

LIV.
28. Febbraio 1567.

Questa descrizione è stata da noi copiata
dalla rarissima ed unica edizione eseguitane
in Firenze presso i Giunti nel 1568. in 8.

LV.
Senza data.

Estratta dall' appendice del primo volume
p. 500 della raccolta di lettere sulla pittura,
etc. da noi citata al numero XXXI.

LETTERE

DI

GIORGIO VASARI

I.

A M. NICCOLÒ VESPUCCI CAVALIERE DI RODI.

Sopra il quadro di Venere con le Grazie, fatto dal Vasari.

Io non so con qual modo io debba ringraziarla, Signore Cavaliere mio, poichè per mezzo suo io sono ritornato in quello stato, che già quattro anni fa stavo con tante comodità servito in casa di Vostra Signoria, perchè, ancora che Antonio mio padre, felice memoria, spendesse in me costà in Firenze il maggior numero de' suoi guadagni, e credesse che, sendo io putto, dovessi avere il senno da uomo fatto, pensando forse che l' ingegno mio dovesse considerare lo stato suo per il carico di tre puttine, tutte minori di me, e due maschi, non avendo egli sostanzie da mantenerle, ed anco, se seguitava in vita, avendo da mia madre ogni nove mesi un figliuolo, era molto aggravato. Lo conobbi poi l'anno del 1527 d'Agosto, che la crudeltà della peste ce loÈtolse, ed oltre che mi ero ridotto, come sap te, per non si potere abitare la città, ne' boschi a fare de' santi per le chiese di contado, piansi, e conobbi lo stato mio dalle comodità che avevo, quando era vivo, alle incomodità che io provai dipoi, quando e'fu morto, fino ch' io son ritornato qui in Roma a servire il grande Ippolito de' Medici, come già, stando in casa vostra a Firenze putto, servivo e lui e il duca Alessandro suo fratello, e il reverendissimo cardinale di Cortona (1); che per la puerizia e per l'amore che domesticamente mi portavano, per mezzo vostro in quella età mi favorivano ed aiutavano sempre. E molto più qui ho trovato questo signore volto a dare animo e aiuto, non solo a me, che sono un'ombra, ma a chi s' ingegna studiando imparare ogni sorte di virtù. Quanto debb'io, dopo il ringraziare Dio, a voi, Signor mio onorato, che collo spignermi quà, e raccomandarmi a sì gran cardinale (2) sarete ca-

gione che casa mia povera, che oggi ha chiuso gli occhi, gli aprirà, e con quest'appoggio di. verrà forse ricca. Prestimi pure Dio quella sanità continua, e mi mantenga in grazia sua e di questo Signore, come spero, che durandomi la voglia, non solamente spero recuperare il tempo passato, ma avanzare tanto i par miei nella professione, che le fatiche che avrete fatte per me non saranno buttate indarno. Io non vi saprei contare la copia de' favori che mi son fatti, nè le carezze infinite, conoscendo forse questa mia volontà di volere, s'io potrò, esser fra il numero di quelli che per le loro virtuosissime opere hanno avuto le pensioni, i piombi (3), e gli altri onorati premj da quest'arte. Certo l' animo mio è tutto volto a ciò, conoscendo che presto passa il tempo, nè ho nessuno che abbia a guadagnar tre dote per tre mie sorelle, se non lo studio che farò per condurmi a qualche fine utile ed onorato. Ringraziovi ancora de' conforti che mi date nell'esser modesto, amorevole, benigno e costumato, non strano, fantastico e bestiale, come suol esser la scuola di tutti noi, conoscendo che il maggior ornamento, che sia nella virtù, è la cortesia d'un nobilissimo ingegno. In questo mezzo io attenderò a colorire una tela per il cardinale mio signore, d'un cartone che ho fatto, grande, dove è Venere ignuda a sedere, e intorno le tre Grazie, che una inginocchiata tiene lo specchio, l'altra con una leggiadra maniera li volge intorno alle trecce una filza di perle e di coralli, per farla più bella, l'altra mette in una conca di madreperla, con un vaso di smeraldo, acqua chiarissima piena d'erbe odorifere per fargli un bagno. Evvi Cupido che dorme sopra la veste di Venere, con l' arco, e il turcasso e le saette appresso. Intorno vi sono amori che spargon rose e fiori, empiendone il campo ed il terreno, ed un paese presso, dove sono sassi, che nelle rotture di essi versano una moltitudine d'acqua. Sonvi le colombe e'cigni che beono, e fra il folto di certi rami e verzure sta nascosto un satiro, che contemplando la

(1) Passerini.
(2) Ippolito de' Medici.

(3) Offizio di Roma ove si pone il piombo alle bolle pontificie.

bellezza di Venere e delle Grazie, si strugge nella sua lussuria, facendo occhi pazzi, tutto astratto ed intento a quell'effetto; che al cardinale gli è piaciuto tanto quel satiro, ed a papa Clemente, che, finita questa, voglion ch'io faccia una tela maggiore assai, che sia d'una battaglia di satiri, baccanalia di fauni, ed altri selvaggi Dei. Io, Signor mio, vorria potere volare, tant'alto mi porta la volontà che io ho di servirlo, tanto più che non sono due mesi che son qui, ed accomodato benissimo di stanze, letti, servitore, e di già mi ha vestito tutto di nuovo; oltre che gli fo un servizio segnalato ogni volta ch'io vo fuora a disegnare per Roma o anticaglie o pitture, e portargnene per l'ultime frutte della tavola, sia o sera o mattina. I miei protettori sono monsignor Iovio, M. Claudio Tolomei, ed il Cesano, i quali, per esser nobili e virtuosi, mi favoriscono, mi amano, ed ammaestrano da figliuolo. Vi ho scritto il tutto, acciocchè siate di buon animo, che oltre che ho bisogno di far utile a casa mia, non mi scorderò che sono allevato in casa vostra, ed a lei fare anco quell'onore che devo e che meritate, e vi ricordo che mai per tempo nessuno mi scorderò di lei. Che Cristo la preservi sana.

Di Roma, alli 8. Febbraio 1540.

II.

AL CLARISSIMO M. OTTAVIANO DE' MEDICI.

Sopra una baccanalia e battaglia di satiri, e sopra un quadro d'Arpocrate, fatti dal Vasari.

Ancora ch'io vi abbia (mentre sono al servizio del cardinale) scritto più mie in risposta delle vostre, e fatto gran capitale de' buon ricordi che mi date, non è per questo che, s'io potessi visitarvi ogn'ora col corpo, e d'appresso servirvi, io non lo facessi volentieri, come quand'ero in Firenze; ma non resta però che l'animo, obbligato ai benefizi che mi faceste sempre, non abbia continuo ricordo di poter esser tale, che un giorno in qualche minima parte io ve lo paghi. Voi, per lettere mie avete sentito con quanto favore e con quanta comodità io son tenuto dal cardinale, che ha obbligato sì questa mia vita, che son dispostissimo a darla tutta alle virtù, che quando io arrivassi colle mie opere, alle pitture d'Apelle, non mi parrebbe aver fatto niente per satisfarlo. M'increse bene che, ora ch'io cominciavo a fare qualche profitto, egli con tutta la sua corte e con l'esercito parta contro i Turchi in Ungheria. Ed ancora che lasci qui a Domenico Canigiani, suo maggiordomo, che mi trattenga, e ch'io

attenda alli studj, mi pare perder quel genio e quell'obbietto che teneva accesa la volontà d'esserli accetto, a macerarmi sotto gli studj della professione mia. E vedetelo, che, questa vernata passata, per portargli la mattina a pranzo i disegni, e potere l'ore del giorno rubarle al tempo, per attendere a colorire, volendo cacciare il sonno dagli occhi, mentre disegnavo la notte, me gli ugnevo con l'olio della lucerna; che, se non fussi stato la diligenzia e medicina di monsignor Iovio, facevo scura la luce mia innanzi al chiuder gli occhi dal sonno della morte. Io intanto resterò qui a finire la baccanalia e la battaglia de' satiri, la quale, per esser giocosa e ridicula, ha dato sommo piacere al cardinale il vedere alcune cose che ci sono, ancorchè abbozzate, e gli piacciono assai. Finirò dopo questo un quadro d'un Arpocrate filosofo, il quale ho figurato secondo gli antichi con grandissimi occhi, e con grandissimi orecchi, volendo inferire che vedeva ed udiva assai, e tenendo una mano alla bocca, facendo silenzio, taceva. Aveva in capo una corona di nespole e ciriege, che sono le prime ed ultime frutte, fatte per il giudizio, che mescolato con l'agro, vien maturo col tempo. Era cinto di serpe per la prudenzia, e dall'altra mano teneva un'oca abbracciata, per la vigilanza, che tutto questo m'ha fatto fare papa Clemente (1) per esempio del cardinale nostro (2), conoscendo in lui il modo dello aspettare, che col tempo si maturi l'intelletto di sì alto e veloce animo, acciò col giudizio e con la vigilanza, purgatissima dagli sparimenti, si conduca alla vera via di quella vita, che ora non è stimata da lui. E, come avrò finite quest'opere; m'ha lassato sua signoria reverendissima una lettera così al signor duca Alessandro, che m'intrattenga, volendo questa state ch'io venga a Firenze per fuggire l'aria, e possa studiare similmente insino a tanto che sua signoria reverendissima tornerà vittorioso d'Ungheria, che costo Signore Dio, sì per augumento della fede, come per gloria di lui ed util nostro, lo faccia. Ora attendete a star sano, che, s'io verrò, non ho ad avere altra guida nè altro padre che la Signoria Vostra, alla quale mi raccomando in questo mezzo, e pregovi che mi raccomandiate a madonna Baccia vostra consorte, la quale fe' sì, col farmi, mentre fui costì a suo governo, tante carezze, che non fo differenza nessuna da mia madre a lei; ed Iddio vi conservi lungo tempo insieme.

Di Roma, alli 13. di Giugno 1540.

(1) VII.
(2) Ippolito de' Medici.

III.

Sopra l'albero della fortuna.

Dopo la partita vostra, Monsignor mio, rimasi sì smarrito per l'assenza del signor cardinale, e di tanti signori e padroni miei, che la virtù mia, che si pasceva della loro vista, e cresceva nelle loro speranze, nella perfezione dell'arte del disegno s'indebolì; poi mi si sono fieddi gli spiriti per il dolore, sì nel non esser tanto ardente e volonteroso di quanto facevo prima, causato che non avevo cagione di portare giornalmente le cose mie, che facevo, a nessuno che mi inalzasse, mi inanimisse, e tirasse innanzi, come faceva Monsignor reverendissimo; e non ostante che mi si diminuisse ogni dì più la voglia di far cose che m'avessino a render col tempo famoso nella pittura, i sensi e la virtù del corpo mi si ribellò contro, ed è divenuta inferma la vita mia con una febbre atrocissima, credo causata dalle fatiche fatte da me questo verno passato. Così vistomi abbandonato, ancorchè il Canigiano ci facesse venire maestro Paolo Ebreo, medico, come veddi che ammalò Batista dal Borgo, mio servitore, mi tenni morto, e non pensavo più ad altro se non a render lo spirito a colui che me lo diede, quando, confortato da amici, mi fu proposto di farmi condurre in ceste col mio Batista in Arezzo. Riebbi il fiato al suono di queste parole; e così ci fu preparato il tutto, che potessimo condurci salvi con comodità a casa mia Arezzo, confidando assai nel governo ed amore di mia madre, alla quale (ancor che per ignoranza di chi non intese il mio male, dopo ch'io fui arrivato in Arezzo, io ricadessi due volte, che, sendo sì debole e mal condotto, poco fiato era rimasto, che un minimo accidente lo poteva finire) ricordavo spesso la Signoria Vostra, che, se quella fussi stata in Roma, io mai mi sarei voluto partire, quando ben fussi morto, confortandomi che sotto l'ombra del cardinale, ancor che io non fussi venuto a perfezione, nè fine della mia arte, mi sarebbe parso morir glorioso, e avere conseguito sotto di lui, così morto, quella fama che arei acquistato col tempo, faticando, s'io fussi stato vivo. Mi è valso assai la diligenzia di mia madre, la quale, vedova di poco del marito, si preparava, non solo alla perdita del figliuolo, ma ad avere accecare affatto la sua casa, rimanendo con tre putte femmine, ed un maschio di tre anni, senza speranza di benefizio alcuno a se, e con certezza di stento sino alla morte continuo. Dolevami per

amor suo certamente la morte, vedendo lo elemento di che ella fussi per vivere, che erano amare lacrime, che versando faceva morirmi di passione, più che della continova febbre, che mai mi lassò.

Credo che il grande Iddio voltando gli occhi alla verginità di quelle puttine, alla innocenzia di quel maschio, all'afflizione di mia madre, ed alla compassione dell'esser io distrutto, ed alla infelicità di casa mia per la perdita che s'era fatta di poco di mio padre e d'un fratello, secondo a me, che l'anno 1530 anch'egli dall'esercito che era intorno a Firenze pigliò la peste, e di quella finì di tredici anni, rasserenò tutti gli amici di casa mia, tribolati, nel cessarmi la febbre, e così, a poco a poco riavendomi, sì convertì in quartana, quale ora porto; e ritornatimi i sensi a' luoghi suoi, con speranza tosto di recuperare la sanità del tutto, penso che mutando aria diverrò, piacendo a Dio, sano com'ero prima. Io mi sto qui in Arezzo in casa, e perchè io so ch'egli è stato scritto al cardinale ch'io ero morto, potrete, leggendo questa, fargli fede ch'io son vivo, tanto più che io ho disegnato una carta che sarà in compagnia di questa, che la diate a sua signoria reverendissima, per fargli riverenza, più che per altro; il capriccio della invenzione è di un gentiluomo amico mio, che mi ha in questo male del continuo trattenuto; credo vi piacerà, e perchè la Signoria Vostra ed il cardinale l'intendiate meglio, dirò qui di sotto il suo significato più brevemente potrò. Quell'albero, ch'è disegnato nel mezzo della storia, è l'albero della Fortuna, mostrandosi per le radici, che nè in tutto sono sotto terra, nè sopra terra: i rami suoi intrigati, e dove puliti, e dove pieni di nodi, sono fatti per la sorte, che spesso seguita, e molte volte nella vita è interrotta; le sue foglie, per esser tutte tonde e lievi, sono per la volubilità; i suoi frutti, come vedete, son mitrie di papi, corone imperiali e reali, cappelli da cardinali, mitrie da vescovi, berretti ducali e marchesali, e di conti; sonvi quelle da preti, così i cappucci da frati, cuffie e veli da monache, come anche celate di soldati, e portature diverse, per il capo, di persone seculari, maschi come femmine. Sotto all'ombra di questo albero sono lupi, serpenti, orsi, asini, buoi, pecore, volpi, muli, porci, gatte, civette, allocchi, barbagianni, pappagalli, picchi, cuculj, frusoni, cutrettole, gazzuole, cornacchie, merle, cicale, grilli, farfalle, e molti altri animali, come potrete vedere, i quali spettando che la fortuna, la quale, serrato gli occhi con una benda, stà in cima all'albero con una pertica battendo le frutte dell'albero, le faccia cadere per sorte·

in capo agli animali che sotto l'albero stanno in riposo; e cotal volta casca il regno papale in capo a un lupo, ed egli, con quella natura che ha, vive ed amministra la chiesa, simile ad un serpente l'imperio avvelena, strugge e divora i regni, e fa disperati tutti i popoli suoi. La corona di un re casca in capo a un orso, e fa quello effetto che la superbia e la furia dell'arrabbiata natura sua. I cappelli da cardinali piovono spesso in capo agli asini, i quali, non curando virtù nessuna, ignorantemente vivendo, asinescamente si pascono, vive urtano spesso altrui. Le mitrie da vescovi spesso a'buoi son destinate, tenendosi più conto d'una servitù ed adulazione, che di lettere, o di chi le meriterebbe. Cascano le berrette ducali, marchesali, e contigiane alle volpi, a'grifoni, a'leoni, che nè dalla sagacità, nè dagli artigli, nè dalla superbia si può campare da loro. Cascano similmente cotal volta le berrette da preti in capo alle pecore ed ai muli, che l'uno spesso, per il nascere de'figliuoli, succede nel luogo del padre, l'altra, per la dappocaggine sua, vive perchè la mangia. I cappucci che cascano in capo ai porci di diverse ragioni, frati immersi nella broda e nella lussuria, fanno a'lor conventi comunemente le furfanterie che sapete. I veli e cuffie delle monache cascano in capo alle gatte, che spesso il governo loro è in mano di donne che hanno poco cervello. De'soldati cascano le celate in capo a'picchi, ed a'cuculj e pappagalli; e le comuni berrette secolari sono a coprire destinate barbagianni, allocchi, gufi, frusoni, e sparvieri; come le acconciature delle femmine investiscono cutrettole, civette e merle, cicale, grilli, parpaglioni e farfalle. Così ognuno investito della sua dignità, secondo che si trova locato, e che cascando lo va a trovare le sorte delle frutte dell'albero, ha mostro quest'amico mio il suo capriccio alla Signoria Vostra per mezzo del disegno, il quale io vi mando; che ancora che la storia sia profana, m'è parsa tanto capricciosa, che l'ho giudicata degna di lei, e perchè anco facciate un poco ridere il cardinale. In questo mezzo io attenderò a recuperare la sanità, e farete intendere a sua signoria reverendissima che io ho mandato la sua lettera al signor duca Alessandro, il quale mi ha fatto intendere ch'io me ne vada a Firenze. Starò qui sino a tutto Settembre; poi, al principio d'Ottobre, farò il suo comandamento: e di là saprete l'esser mio giornalmente. Salutate per mia parte gli amici miei della vostra accademia, e baciate le mani al cardinale per mia parte.

Di Arezzo, alli 4 di Settembre 1541.

IV.

Sopra il cartone d'un quadro rappresentante Cristo portato a seppellire, fatto dal Vasari.

Poi che io arrivai a Firenze fra le grate accoglienze che m'ha fatto il duca, col mio aver ricominciato gli studj del disegnare, non solo m'è ito via il fastidio della quartana, ma sono tutto riavuto da quest'aria; e più mi ha giovato il sentire che la Signoria Vostra viene a Bologna di corto, sperando che a Dio piacerà, che vi riduciate a Roma, dove ritornando appresso di lei (ancorchè qui non mi manchi niente) spero far crescer la virtù, che cerco acquistare insieme cogli anni e con la grandezza vostra, a quella perfezione, che più alto potrò. ire nell'eccellenza. E per non deviare dall'usato ordine preso da quella, acciò il disegno col colorito cammini a paro, ho fatto un cartone per fare un quadro grande da tenere in camera per la Signoria Vostra reverendissima, nel quale ho figurato drento, quando il nostro signore Iesù Cristo, dopo lo averlo Giuseppe ab Arimatia deposto del legno della croce, lo portano a seppellire. Sonmi immaginato che quei vecchi con reverenza lo portino. Uno di essi l'ha preso sotto le braccia, e, appoggiandosi le schiene di Cristo al petto, muove per il lato il passo; l'altro, preso con ambe le braccia in mezzo il suo Signore, sostiene il peso camminando, mentre S. Giovanni, posata giù la veste, sostiene con un braccio le ginocchia, e con l'altro le gambe, accordandosi a camminare con essi per sotterrarlo; e, mentre che muovono i passi, contemplando la morte del Salvator loro, le Marie, cioè Maddalena, Iacobi e Salome, accompagnando piangendo il morto, sostengono la nostra Donna, quale in abito scuro fa segno con gli occhi lacrimosi della perdita del suo figliuolo. Sonvi alcune teste addreto di giovani e di vecchi, che fanno ricchezza e componimento a questa istoria. Così ho fatto nel paese i ladroni, che, schiodati di croce, gli portano addosso a seppellire, uno messosi le gambe in spalla, l'altro avvolto uno de'bracci al collo con le spalle, portano il morto gagliardamente. Io attenderò a colorirlo con tutta quella diligenza che saprò e potrò, a cagione che la Signoria Vostra reverendissima vegga che per me non resto di fare ogni sorte di studio, desiderando che il pane e gli aiuti che mi si danno, non solamente facciano onore alla Signoria Vostra reverendissima, ed alla illustrissima ca-

sa sua, quale sempre aiutò ogni povero inge-
gno, ma anco a me stesso. Pregherò dunque
Iddio che mi dia grazia che io faccia il frutto
che desiderate, e che ha bisogno la povera ca-
sa mia; e con tutto il cuore li fo reverenzia
con l'umiltà ch'io debbo.

Di Firenze . . . di Dicembre 1541.

V

AL SIGNOR DUCA ALESSANDRO DE'MEDICI.

*Sopra il ritratto del magnifico Lorenzo
de' Medici, fatto dal Vasari.*

Da che Vostra Eccellenza, Illustrissimo si-
gnor mio, ha lodato assai e gli è piaciuto il
quadro del Cristo morto, che avevo fatto per
il cardinale, sarà più grato a sua signoria re-
verendissima quando saprà che quello lo ten-
ga in camera sua, che averlo appresso di se,
sentendo e godendo egli volentieri, per sua
grazia, che le fatiche mie sieno pregiate dai
simili a voi, tanto più, quanto io gli ritor-
nerò nelle mani assai meglio che non mi
lassò alla partita sua. E dacchè Vostra Ec-
cellenza si contenta che io faccia un quadro
drentovi un ritratto del magnifico Lorenzo
vecchio, in abito come egli stava positiva-
mente in casa, vedremo di pigliare uno di
questi ritratti che somigliano più, e da
quello caveremo l'effigie del viso; ed il re-
stante ho pensato di farlo con questa inven-
zione, se piacerà a Vostra Eccellenza. Anco-
ra che la sappia meglio di me l'azioni di
questo singularissimo e rarissimo cittadino,
desidero in questo ritratto accompagnarlo con
tutti quegli ornamenti che le gran qualità
sue gli fregiavano la vita, ancora che sia or-
natissimo da se, facendolo solo. Farollo
adunque a sedere, vestito d'una veste lunga
pavonazza foderata di lupi bianchi, e la man
ritta piglierà un fazzoletto che pende da una
coreggia larga all'antica, che lo cigne in
mezzo, dove a quella sarà appiccata una
scarsella di velluto rosso a uso di borsa, e
col braccio ritto poserà in un pilastro finto
di marmo, il quale regge un'anticaglia di
porfido, ed in detto pilastro vi sarà una testa
di una Bugia, finta di marmo, che si morde
la lingua, scoperta dalla mano del magnifico
Lorenzo. Il zoccolo sarà intagliato, e faravvi-
si drento queste lettere: *Sicut maiores mi-
hi, ita et ego post mea virtute praeluxi.* So-
pra questo ho fatta una maschera bruttissi-
ma, figurata per il Vizio, la quale stando a
giacere in su la fronte sarà conculcata da un
purissimo vaso pien di rose e di viole, con
queste parole; *Virtus omnium vas.* Arà que-
sto vaso una cannella da versare acqua ap-

partatamente, nella quale sarà infilzata una
maschera pulita, bellissima, coronata di lau-
ro, ed in fronte queste lettere, ovvero nella
cannella: *Praemium virtutis.* Dall'altra ban-
da si farà del medesimo porfido finto una lu-
cerna all'antica, con piede fantastico, ed una
maschera bizzarra in cima, la quale mostri
che l'olio si possa mettere fra le corna in su
la fronte, e così, cavando di bocca la lingua,
per quella faccia papito, e così faccia lume,
mostrando che il magnifico Lorenzo, per il
governo suo singulare, non solo nella elo-
quenza, ma in ogni cosa, massime nel giu-
dizio, fe' lume a' discendenti suoi, ed a cote-
sta magnifica città. Ed, a cagione che Vostra
Eccellenza si satisfaccia, mando questa mia
al Poggio (I), ed in quello che manca la po-
vera virtù mia, dandovi quel ch' io posso,
supplisca lo eccellentissimo giudizio suo,
avendo detto a M. Ottavian de' Medici, a chi
io ho data questa, che mi scusi appresso di
lei, non sapendo più che tanto; ed a Vostra
Eccellenza illustrissima quanto so e posso
di cuore mi raccomando.

Di Firenze, alli . . . di Gennaio . . .

VI

A MESSER ANTONIO DE'MEDICI.

*Sopra un quadro d'Abraam che sacrifica
Isaac, fatto dal Vasari.*

Poi che Filippo Strozzi insieme col magni-
fico Ottaviano, vostro fratello, veddono il
quadro dipinto da Andrea del Sarto, drento-
vi quello Abraam che sacrifica Isaac suo fi-
gliuolo, oggi mandato in Ischia al marchese
del Vasto, piacendo tanto all'uno e all'altro,
mi fu chiesto da M. Ottaviano un ritratto di
quello. Io non lo potetti disegnare per la
partita sua, che fu incassato subito; ma poi
che nè originale, nè copia ci è rimasto di
quello, mi son messo così a ventura a far
questo, che per il mio mandato vi mando
con questa mia, acciò che, come torna di
Mugello sua signoria, gniene facciate dono
per mia parte; e se egli non vi vedrà quello
spirito e quello affetto, quel fervore e quella
prontezza in Abraam, ch'egli ebbe in ubbi-
dire Dio in questo sacrifizio dipinto da me,
mi scuserà la Signoria Vostra e M. Ottavia-
no, che ancora che io lo cognosca come do-
vrebbe essere, e non lo metta in opera, tutto
nasce che, sendo giovane ed imparando, le
mani ancora non obbediscono all'intelletto,
non ci essendo ancora la perfezione della
sperienza e del giudizio. Gli è bene assai, e

(1) A Caiano, villa Medicea in Toscana.

dovete contentarvi, che questa è la miglior cosa ch'io abbia dipinto fino a ora, a giudizio di molti amici miei, sperando di mano in mano avanzare tanto di cosa in cosa, che un dì forse non avrò a fare scusa delle fatiche mie, che piaccia a Dio concedermene la grazia, e voi faccia ubbidienti nel suo santo servizio, come mostra la storia che nel quadro vi mando.

Di Firenze, di casa alli . . di Febbraio....

VII.

AL MAGNIFICO M. OTTAVIANO DE'MEDICI.

Sopra il ritratto del duca Alessandro de'Medici, fatto dal Vasari.

Ecco ch'io ho finito il ritratto del nostro duca e così per parte di Sua Eccellenza ve lo mando a casa nell'ornamento, e da che Sua Eccellenza per confidar troppo in me, parendogli che io abbia un genio che si confà con il suo, mi diede il campo libero ch'io facessi una invenzione secondo il mio capriccio, essendogli molto satisfatta quella ch'io feci nel ritratto del magnifico Lorenzo vecchio. Io non so come io l'arò satisfatto in questa, che è molto maggiore suggetto: nè forse ancora la Signoria Vostra si contenterà, la quale, per tener le chiavi del cuor suo, arò caro la consideriate minutamente, acciò mi possiate avvertire di qualcosa, se bisognerà acconciare niente innanzi se gli mostri finito del tutto, perchè l'animo mio non è altro che satisfare l'animo di sì alto ed onorato principe, ed ubbidire a voi, che per grazia vostra mi tenete in luogo di figliuolo. Se io arò fatto niente di buono, date la colpa più alla buona fortuna sua, che a quello che io possa sapere. Io mi sforzo di faticare ed imparare, quanto è possibile, per non esser men grato ad Alessandro Medico, che si fosse Apelle al magno Macedonico. Ora eccovi qui sotto il significato del quadro. L'armi indosso bianche, lustranti, sono quel medesimo che lo specchio del principe, il quale dovrebbe esser tale, che' suoi popoli potessino specchiarsi in lui nelle azioni della vita. L'ho armato tutto, dal capo e mani in fuora, volendo mostrare esser parato per amor della patria a ogni difensione pubblica e particolare. Siede mostrando la possessione presa, ed avendo in mano il bastone del dominio tutto d'oro, per reggere e comandare da principe e capitano. Ha dreto alle spalle, per esser passata, una rovina di colonne e di edifizj, figurati per l'assedio della città l'anno 1530, il quale, per uno straforo d'una rottura di quella, ve-

de una Firenze, che, guardandola intentamente con gli occhi, fa segno del suo riposo, sendoli sopra l'aria tutta serena. La sedia tonda, dove siede sopra, non avendo principio nè fine, mostra il suo regnare perpetuo. Quei tre corpi tronchi per piè di detta sedia, in tre per piede, sendo numero perfetto, sono i suoi popoli, che, guidandosi secondo il volere di chi sopra li comanda, non hanno nè braccia nè gambe. Convertesi il fine di queste figure in una zampa di leone, per esser parte del segno della città di Firenze. Evvi una maschera imbrigliata da certe fasce, la quale è figurata per la Volubilità, volendo mostrare che que' popoli instabili sono legati e fermi per il castello fatto (1), e per l'amore che i sudditi portano a Sua Eccellenza. Quel panno rosso, che è mezzo in sul sedere dove sono i corpi tronchi, mostra il sangue che s'è sparso sopra di quelli che hanno repugnato contro la grandezza dell'illustrissima casa de' Medici: e un lembo di quello, coprendo una coscia dell'armato, mostra che anche questi di casa Medici sono stati percossi nel sangue, nella morte di Giuliano e ferite di Lorenzo vecchio (2). Quel tronco secco di lauro, che manda fuori quella vermena diritta e fresca di fronde, è la casa dei Medici già spenta, che per la persona del duca Alessandro deve crescer di prole infinitamente. Lo elmetto che non tiene in capo, ma in terra abbruciando, è l'eterna pace, che, procedendo dal capo del principe per il suo buon governo, fa stare i popoli suoi colmi di letizia e d'amore. Ecco, Signor mio, quello che ha saputo fare il mio pensiero e le mie mani, che se ciò è grato a lei, e poi sia grato al mio signore, mi sarà il maggior dono che mi si possa dare. E perchè molti, per l'oscurità della cosa, non l'intenderebbono, uno amico mio, e servitore loro, ha stretto in questi pochi versi, quel che io vi ho detto in tante righe di parole, che come vedrete vanno nell'ornamento in quello epitaffio:

Arma quid? Urbis amor; per quem alta ruina per hostes:
Sella rotunda quid haec? Res sine fine notat.
Corpora trunca monent tripodi, quid vincta? triumphum:
Haec tegit unde femur purpura? sanguis erat:
Quid quoque siccavirens? Medicum genus indicat arbos;
Casside ab ardenti quid fluit? alma quies.

(1) Cioè la fortezza di cui si tratta nella lettera N XXXII.

(2) Nella congiura de' Pazzi.

VIII

A MESSER ANTONIO DI PIETRO TURINI.

Sopra le pitture d'una camera del palaz-
zo de'Medici in Firenze, cominciate da Gio:
da Udine; e sopra la tavola dell'Annunzia-
ta fatta dal Vasari per le monache delle
Murate d'Arezzo.

Fra tutti gli amici di mio padre non ho
trovato ancora chi abbia paragonato la fedel-
tà e amorevolezza vostra; perchè, mentre che
sono stato in Roma, ed ora in Firenze, cerco
far sì che gli obblighi, che mi ha lassato il
mio genitore, siano da me pagati nel miglior
modo ch'io potrò; voi dunque che con ogni
accuratezza avete consigliato me, e così prov-
visto alle cose mie più che non arei saputo
far io mille volte, particolarmente, dico, cerco
di satisfare per l'obbligo che vi tengo, che
se m'ingegno satisfare a lui morto, così m'in-
gegno satisfare agli amici suoi vivi, fra i qua-
li riconosco voi in particolare, conoscendo
quanto amate l'utile ed onore di casa mia;
e benchè costì per guardia e guida ci sia Don
Antonio, suo fratello e mio zio, in vero pos-
so dire che sia resuscitato il padre, pensando
potere con gli occhi suoi delle cure di casa
dormire sicuramente, ed attendere di conti-
nuo agli studj dell'arte, conoscendo e pro-
vando la bontà sua, ed il desiderio che egli
ha ch'io venga in qualche grado per sovveni-
re alla mia orfana, sconcia, grave, ed inutil
famiglia. E da che il grande Iddio mi tolse
mio padre sì tosto, forse per spaventarmi e
per spronarmi, che s'io fussi stato nelle co-
modità ch'io stavo, e non mi fusse rimaso il
peso di tre sorelle, forse ch'io non mi sarei
così prontamente incamminato a quella via,
che voi sentite giornalmente ch'io cammino;
che in cambio di mio padre, ch'era povero
cittadino e artigiano, mi ha sua Maestà per
sua bontà provvisto di due principi ricchi, i
primi e più famosi di nome, di forze, e di li-
beralità di tutta Italia, e poi uno Ottaviano
de'Medici per guida, e datomi forze, che
lo avere satisfatto al presente il duca Ales-
sandro d'un suo ritratto, e tutta la corte in-
sieme, mi ha cresciuto l'amor di sorte, che
mi ha chiesto al cardinale per suo, volendo
ch'io resti qui a dipignere una camera nel
palazzo de'Medici, dove Giovanni da Udine,
nel tempo che viveva Lione X, fece in quella
una volta di stucco e di pittura, che oggi è
una delle più belle e notabili cose, che sieno
in Firenze. Questa sarà cagione, s'io fo il
debito mio, oltra alla fama e l'onore, come
m'ha promesso Sua Eccellenza (quando l'avrò
finita) ch'io abbia la dote per la mia sorella

maggiore; e di già ho scritto a don Antonio
che sia con voi per trovargli il marito. Emmi
poi tanto cresciuto l'animo per l'ultima vo-
stra, che mi avete mandata, che voglio che
la mia seconda sorella, poichè ha volontà di
servire a Dio, si metta nel monasterio delle
Murate; e avete ancora saputo con le mona-
che far tanto che l'accettino, sì volentieri,
che per parte di dote si contentano che io
faccia loro nel monasterio, di drento, una ta-
vola dipinta a olio di mia mano. Or quale è
quell'amico, che sì pietosamente cerchi sol-
levare i pesi che aggravano all'altro, come
avete fatto voi a me, che ero aggravato da
tante noie, che quasi ero sotterra? Ve ne re-
sto adunque con obbligo particolare, tanto
maggiormente, che senza interesso di sangue,
ma per la semplice bontà vostra vi siate ado-
perato per le cose mie sì fattamente. Io son
povero d'ogni cosa, salvo che della grazia
d'Iddio, e non posso rendervene cambio, ma
pregherò del continuo lui a mantenervi in
quella prosperità che hanno bisogno tante
opere pie dove voi ponete le mani, aiutando
e sovvenendo i poveri bisognosi. Intanto io
vi mando il disegno della tavola che mi chie-
dete per le monache, acciò contentandovi
voi, che procurate per esse, e tutto il moni-
stero, possa, quando me lo rimanderete, co-
minciarla, che tuttavia si fa il legname per
satisfarle. E se quella nostra Donna annun-
ziata dall'angelo paresse troppo spaventata
loro, per essere donne, considerino che gli
fu detto da Gabbriello che non temesse; pure
io la modererò, secondo che avviserete. De-
gli angioli n'ho fatti più d'uno, considerato
che uno imbasciatore tale, a venire in terra
a dare un saluto di pace e liberarci dall'in-
ferno, non poteva esser solo: e se la nuvola
del Dio Padre in aria con tanti putti, man-
dando giù lo Spirito Santo, paresse lor trop-
po piena di figure, l'ho fatta prima, perchè
in quell'alto il motor del tutto dovette com-
muovere tutta la corte celestiale. Or mandan-
temi a dire l'animo loro, che avendo voi
preso il carico di levarmi la briga di mia so-
rella, posso liberamente faticare qualche me-
se per le monache, poi che levano a me la fa-
tica che poteva turbarmi la quiete di molti
anni; e resto sempre obbediente a ogni vo-
stro comando.

Di Firenze, li . . . di Marzo....

IX.

A MESSER CARLO GUASCONI.

Intorno a tre opere fatte dal Vasari.
1. *Ritratto di madama Caterina duchessa d'Orleans, che fu poi regina di Francia.*
2. *Quadro di Cristo che ora nell'orto.*
3. *Quadro delle tre Parche.*

Io ho ricevuto la vostra che di Roma mi scrivete, desiderando la Signoria Vostra avere da me il ritratto della duchessa Caterina de'Medici, sorella del nostro duca. Egli è vero ch'io n'ho fra le mani uno, dalle ginocchia in su quant'il vivo, il quale, finito che n'ebbi un grande di sua Eccellenza, m'impose facessi questo della signora duchessa, che, finito, debbe andare subito in Francia al duca d'Orleans, suo sposo novello; e perchè sono forzato farne una copia che rimanga a messer Ottaviano de'Medici, che l'ha in custodia, a quello, avendo la Signoria Vostra pazienza, potrò ritrarne uno e servirla. Atteso la servitù che avete con questa signora, e l'amorevolezza che usa verso di noi tutti, merita che ci rimanga dipinta, come ella partendosi ci rimarrà scolpita nel mezzo del cuore. Io gli son tanto, Messer Carlo mio, affezionato per le sue singolari virtù, e per l'affezione che ella porta, non solo a me, ma a tutta la patria mia, che l'adoro, e lo dir così, come fo i santi di paradiso. La sua piacevolezza non si può dipingere, perchè ne farei memoria co'miei pennelli, e fu caso da ridere questa settimana, che avendo lassato i colori, che avevo lavorato in sul suo ritratto tutta la mattina, nel tornare dopo pranzo, per finire l'opera che avevo cominciata, trovo che hanno colorito da sè una mora, che pareva il trentadiavoli vivo vivo; e se io non la davo a gambe per le scale, da che avevano cominciato, arebbono dipinto ancora il dipintore. Or basta, che sarete servito. Noi stiamo quà con quella dolcezza mescolati, Francesco Rucellai ed io, che si può più con beatitudine desiderare, nè mi parto molto dal convento de'Servi, dove io ho avuto dal nostro duca le stanze, prima perchè ho da fare questi ritratti, ed ho a finire un quadro, che è cominciato per messer Ottaviano nostro, d'un Cristo che ora nell'orto, che oscurato dalle tenebre della notte, mentre col capo coperto in attitudini varie e sonnolenti, Pietro, Iacopo e Giovanni dormendo, l'angelo del Signore con una luce luminosissima, facendo lume al suo fattore, lo conforta in nome del Padre a soffrire l'empia morte per le infelicissime anime nostre, acciò che col suo sangue le

mondi dallo eterno peccato. Oltre ch'io non resto di continuare gli studj del disegno, a cagione che se mai questa mia virtù crescesse, come veggo crescere la grandezza di questi nostri principi, io possa servirgli ne'loro maggiori bisogni. Noi desideriamo infinitamente il vostro ritorno, per potervi godere in presenzia, come per lettere facciamo spesse volte; ma, perchè la carta e la penna non fanno l'offizio che fa la voce, la lingua e l'aspetto del vero amico, non posso muovermi con le parole scritte a confortarvi che ritorniate presto, perchè conosco perdete una continua consolazione nello stare assente da questi signori, i quali mi hanno condotto a tale, che se sto un giorno senza vedergli, crepo e spasimo di martello, conoscendo che eglino amano straordinariamente i suoi, per vedere gli animi e cuori nostri pronti, ed i corpi volontarj alle lor servitù. Ora state sano, e baciate per mia parte le mani al reverendissimo cardinale Medici, mio eterno signore, che tosto penso visitarlo con un mio quadro, drentovi le tre Parche ignude, che filano, innaspano, e tagliano il filo della vita umana. Resterebbemi a dirvi molte cose, ma perchè questa mia stanza risponde sopra il cortile dove i poveri storpiati e ciechi dicono le orazioni per avere la limosina, per esser sabato e da mattina, mi han rotto sì forte il cervello, che a pena ho concolto insieme queste poche righe di parole, dico poche rispetto alle molte che volevo dirvi per satisfare alle domande cortesissime della vostra lettera.

Di Firenze, alli . . di . . .

X.

A MESSER PIETRO ARETINO.

Sopra le pitture della camera del palazzo de'Medici in Firenze, cominciate da Gio. da Udine, e finite dal Vasari.

Il vostro giusto desiderio per la protezione che avete presa di me nel tenermi in luogo di figliuolo, desiderando avere e vedere qual cosa di mia mano, fa che io mi sforzerò mandarvi quest'altro spaccio, per Lorenzino corriero, uno de'quattro cartoni che ho messo in opera in quella camera del cantone del palazzo de'Medici, dove, non molti anni sono, era la loggia pubblica; e se non fusse che son troppo gran fascio di roba, non solo mi sarei resoluto a mandarvi questo, ma tutti a quattro 'n un medesimo rinvolto; ma dirò bene l'invenzione, ch'è in questi che mi restano; e da quello che mando conoscerete gli andari delle figure, de'panni, del moto e dell'affetto, la maniera, e qualità degli altri. Il nostro il-

lustrissimo duca porta tanta affezione a'fatti di Iulio Cesare, che se egli seguita in vita, ed io vivendo lo serva, non ci va molti anni che questo palazzo sarà pieno di tutte le storie de'fatti che egli fece mai. E così ha voluto che per queste storie, che son pur grandi e piene di figure d'altezza simile al vivo, io faccia nella prima, che sarà questa che vi verrà in mano, quando in Egitto fuggendo da Tolomeo, azzuffandosi in mare le navi dell'uno e dell'altro, egli, visto il pericolo della perdita, buttandosi nell'onde, e notando animosamente, con la bocca portava la veste imperiale dell'esercito, e con una mano il libello de' comentarj, e con l' altra notando pervenne sicuro alla riva, dove son barche con lanciatori di dardi, che seguitandolo gli tirano e non l'offendono mai. Che, come vedrete, ho fatta là una zuffa d'ignudi che combattono, per mostrare prima lo studio dell'arte, e per osservar poi la storia, che armate di ciurma le galee combattono animosamente per vincere la pugna contra il nemico. Se ella vi piacerà, mi sarà grato, poi che desiderate che della patria vostra sia a'giorni vostri un dipintore di quegli che con le mani fanno parlare le figure. E parendomi che Iddio abbia satisfatto alla vostra volontà, pregate me che ponga da canto la giovinezza cupida de' piaceri, che, bontà loro, spesso l'intelletto si svia e doventa sterile, onde non può partorire quei frutti che nutriscano i nomi dopo la morte. Bastan queste parole sole, Messer Pietro mio caro, a chi ha volto l'animo ad essere famoso, per farlo esser famosissimo fra i bellissimi ingegni. Non dubitate, che io mi affaticherò tanto, prestandomi 'l cielo le forze, come vedete che fa il favore, che Arezzo, dove non trovo che vi fussin mai pittori, se non mediocri, potrebbe, così come ha fiorito nell'armi e nelle lettere, rompere il ghiaccio in me, seguitando i cominciati studj. E per tornare al secondo cartone, dove ho figurato una notte, che dalla luce della luna mostra il lume abbacinato nelle figure, vi è Cesare, che, lassato l'armata delle navi, e molto esercito in su la riva che fanno fuochi, e molte altre fortificazioni, solo in una barca contro la tempesta del mare scampa; e che 'l marinaro, andando contra fortuna, dubitando di se, si doleva, chè egli disse: Non dubitare, tu porti Cesare. Sonvi ancora i marinari travagliati da' venti, e la barca dall'onde, che è molto artifizio. Nella terza è quando gli fu presentato tutte le lettere di Pompeo, che gli amici gli avevano scritte contro a Cesare, che egli le fece ardere in mezzo a'cittadini 'n un gran fuoco; questa so che vi piacerebbe assai, per l'ammirazione di quel popolo, per molti servi che, chinati, soffiano nel fuoco, ed altri

portando legne, e lettere, e libelli fanno il comandamento di Cesare, essendovi tutti i capi degli eserciti intorno a vedere. La quarta ed ultima è il suo onorato trionfo, dove sono intorno al carro la moltitudine dei re prigioni, ed i buffoni che gli scherniscono, i carri delle statue, le espugnazioni delle città, l'infinito numero delle spoglie, il pregio e l'onore de' soldati; la quale, perchè ho intermesso il tempo per fare altre cose per sua Eccellenza, però non è messa ancor in opera, sebbene le tre di sopra son finite di colorire. Ora state sano, e ricordatevi di me, che desidero un dì vedervi; e salutate per mia parte il Sansovino e Tiziano, e, quando arете costà il cartone che vi manderò, degnatevi mandarmi a dire il parer loro, e così il giudizio vostro; e con questo vi lascio.

XI.

A RAFFAEL DAL BORGO A S. SEPOLCRO.

Sopra l'apparato da farsi in Firenze per l'ingresso dell'imperatore Carlo V.

Mentre ch'io finivo la terza storia di Cesare, che 'l duca Alessandro mi faceva dipingere nel suo palazzo, è venuto da Napoli ordine da Sua Eccellenza che l'imperatore passa per Firenze, e così ha ordinato che Luigi Guicciardini, Giovanni Corsi, Palla Rucellai, ed Alessandro Corsini sieno sopra gli ornamenti, apparato e trionfo per onorare sua Maestà, e far più bella questa magnifica città. Ha scritto ancora a questi signori che si servano di me: e di quello, ch'io ho saputo, non ho mancato servire di disegni e d'invenzione, ancora che ognuno di questi quattro è dottissimo da per se, e tutti insieme faranno, come penso vedrete, cose rarissime e belle. Io ho avuto a sollecitare di finire la storia, perchè la camera è ordinata per alloggiare sua Maestà, e per quella storia, che manca, vi si è messo il cartone così disegnato, per finirla poi quando sarà partito. Ora, per farvi noto l'util vostro ed il bisogno mio, mi sarà grato che alla ricevuta di questa, la quale vi mando per il cavallaro di Sua Eccellenza, voi vi transferiate sin qui, senza cercare di stivali, di spada, di sproni, o di cappello, acciò non perdiate tempo, che quando ci sarà più agio lo farete. Questo nasce che trovandomi occupato in nella sala del palagio del Potestà di Firenze intorno a una bandiera di drappo, drentovi tutte l'arme ed imprese di sua Maestà, alta braccia quindici tra e trentacinque lunga, ed attorno per dipignerla, e metterla d'oro, sono sessanta uomini de'migliori di Firenze, la quale deve servire per il ca-

stello del duca in sul maschio, avendola quasi in fine sono stato forzato da questi signori della festa a promettergli di fare una facciata a S. Felice in Piazza, piena di colonne ed archi, frontespizj, risalti ed ornamenti, che sarà cosa superba, avendo a ire braccia trentuno in aria con storie e figure grandissime. Questi maestri, a chi l'avevo destinata, non l'hanno voluta, sbigottiti dalla grandezza dell'opera, e dalla brevità del tempo; ed avendola disegnata, Luigi Guicciardini e gli altri me l'hanno appiccata addosso. Ho bisogno dunque, in questa furia, di soccorso. Io non vi ho dato certamente questo impaccio, se questi maestri, che dubitano non mi faccia onore delle fatiche loro, non m'avessero (pensando ch'io nol sappia) congiurato contra, credendo che 'l cavallo d'Arezzo abbia a farsi bello della pelle del leone di Firenze. Ora, e come amico amorevole, e come vicino bisognoso, vi chiamo in aiuto, che so non mancherete, che vo' mostrar loro, ancorch'io non abbia barba, e sia piccolo di persona, e giovanetto d'età, che so e posso servire il mio signore senza l'aiuto loro: e possa poi, quando verranno a richiedermi di lavorarci, dire: E' si può far senza gli aiuti vostri. Caro, dolce, e da ben Raffaello, non mancate al vostro Giorgio, e, perchè fareste una crudeltà all'amicizia nostra, sarebbe uno strangolare la mia fama per mano di don Micheletto. In questo mezzo, che voi verrete, io farò i disegni delle storie, le quali per inanimirvi, e darvi arra, che avrete a mettere in opera cosa che vi piacerà, disegnerò per una storia di mezzo, alta braccia tredici e larga nove, una zuffa di cavalli fra turchi e nostrali, i quali, spinti da' cristiani fuori delle porte di Tunisi, son cacciati combattendo; dove sarà una strage di morti, di feriti, e di combattenti a piè ed a cavallo. In aria farò, per dar soccorso loro, due femmine grandi, cioè la Iustizia e la Fede armate, che volando combattano e mettano in fuga i Turchi. Troverete ancora disegnato due Vittorie, che vanno di sette braccia l'una, una della Scultura, che metta in marmo la storia della Goletta in Affrica, e la Pittura, che disegna l'impresa dell'Asia. Farò ancora la storia della coronazione del re di Tunisi, e molti altri vani, dove vanno altre fantasie di vittorie, trofei, spoglie, e mille altri ornamenti. Ma non indugiate molto, che, se 'l furore mi assalta, ho concetto tanto sdegno contro questi miei congiurati, che s'io avessi tante mane, quanto io mi sento disposto nelle forze e nella volontà, credo che farei da me tutta questa festa. Intanto io farò finire l'arco della porta a S. Pier Gattolini, che ci va due colonne di braccia sedici l'una, con un PLUS ULTRA, e nei basamenti storie di

mostri marini, con uno epigramma nella porta, tanto grande, che le lettere di esso saranno due braccia l'una. Fovvi una Bugia figurata grande, legata, che si morde la lingua, come spero, che venendo voi, e costoro vedendo finito il mio lavoro alla venuta di sua maestà, si morderanno le mani, e noi trionferemo di loro, avendo mostro che uno, ch'è il più debole di questo stato, di forze, di anni e di virtù, è stato per l'integrità dell'animo suo pari e vincitore. Ora venite allegramente, che io vi aspetto con ansia grandissima.

Di Firenze, a' 15 di Marzo

XII.

A MESSER PIETRO ARETINO.

Descrizione dell' apparato fatto in Firenze nell' entrata dell' imperator Carlo V.

Ancor che stanco dall'avere già un mese straordinariamente per farmi onore faticato, e stato fino a cinque notti senza dormire per aver finiti a ora il mio lavoro, ecco, Messer Pietro mio, che oggi, che l' imperadore è entrato in Firenze, io mi apparecchio stasera a contarvi le magnificenze di questa gran città, e l'ordine tenuto dall'illustrissimo nostro duca; così gli archi trionfali, in che luogo, di chi mano, e l'invenzioni onoratissime e belle, e messe in atto del duca Alessandro, veramente degno d' esser principe, non solo di questa città, che è la prima di tutte queste di Toscana, ma di tutta l'affannata, misera, inferma, e tribolata Italia; perchè solo questo gran Medico saneria le gravi infirmità sue. Ora veniamo all'ordine dell'apparato, e considerate la grandezza di questo principe invitto nel ricevere il suocero. Sua Maestà si fermò ieri sera ad alloggiare alla Certosa, luogo bellissimo, d' ornamenti ricco, fabbricato già nel 1300 da Niccola Acciaiuoli siniscalco del re di Napoli, e fu accompagnato fin lì dal duca nostro, il quale la sera tornò in Firenze per sollecitare in persona i maestri che lavoravano, acciò la mattina a due ore di giorno fusse finito le statue e gli archi d'ogni loro ornamento: e così nel suo ritorno la sera visitò tutti, e facendo loro porgere quegli aiuti che era necessario, dando animo a tutti coloro a conoscere le eccellenti fatiche loro, a chi avesse fatto o facesse cosa degna di premio; ed io ne posso far fede, perchè la mattina a un' ora di dì, che Sua Eccellenza sur un ronzino, andando a incontrare con tutta la sua corte sua Maestà a Certosa, e passando per tutti i luoghi dove s' era fatto le statue, e gli archi, e gli ornamenti, i quali non erano ancora del

tutto finiti, giugnendo a S. Felice in Piazza, dove io avevo fatto una facciata alta quaranta braccia di legname, con colonne, storie, ed altri vari ornamenti, come al suo luogo dirò, e vedendola del tutto finita, maravigliatosi, e per la grandezza e celerità, oltre alla bontà di quell' opera, dimandando di me, gli fu detto ch' io ero mezzo morto dalle fatiche, e che ero in chiesa addormentato sur un fascio di frasche per la lassezza, ridendo mi fece chiamare subito, e così sonnacchioso, balordo, stracco e sbigottito, venendogli innanzi, presente tutta la corte, disse queste parole: La tua opera, Giorgio mio, è per fin qui la maggiore, la più bella, e meglio intesa e condotta più presto al fine, che queste di questi altri maestri; cognoscendo a questo l'amore che tu mi porti, e per questa obbligazione, non passerà molto che 'l duca Alessandro ti riconoscerà, e di queste, e dell'altre tue fatiche; ed ora, che è tempo che tu stia desto, e tu dormi? e presomi con una mano nella testa, accostatola a se, mi diede un bacio nella fronte, e partì; mi sentii tutto commuovere gli spiriti, che per il sonno erano abbandonati: così la lassezza si fuggì dalle membra affaticate, come se io avessi avuto un mese di riposo. Questo atto di Alessandro non fu minore di liberalità, che si fusse quello di Alessandro, quando donò ad Apelle le città, ed i talenti e l'amata sua Campaspe. Così visitato il resto, ed arrivato a Certosa, non partirono fino a diciannove ore, per dare più tempo a tutti gli apparati; e così avviando a poco a poco le genti a cavallo, venivano verso Firenze. La porta di S. Piero Gattolini, dove entrò sua Maestà, aveva rovinato l'antiporta dinanzi per magnificenza, e la porta della città aveva da ogni banda una colonna con il suo basamento, alta braccia diciotto, il quale, in ogni quadratura dello zoccolo, aveva storie di mostri marini, che, combattendo alle colonne d'Ercole, non volevano lassar passare le navi imperiali all'isole del Perù, ed attraversava la porta, sopra l'arco che fasciava le colonne, un breve grandissimo, drentovi lettere alte due braccia l'una, col motto di sua Maestà PLUS VLTRA. Nella facciata della torre sopra la porta era uno epitaffio grandissimo, che le lettere si leggevano un terzo di miglio lontano, con ornamenti di legnami finti di marmo; sopra quello un'arme, alta braccia dieci, di sua Maestà, che un' aquila posava i piedi sopra il detto epitaffio; sotto lo reggeva per mensola una Bugia che si mordeva la lingua, legata da certe fasce che ornavano detto epitaffio; drento vi erano scritte queste lettere: *Ingredere urbem, Caesar, maiestati tuae devotissimam, quod nunquam maiorem, nec meliorem principem vidit.* Per esser l'opera di

mia mano non dirò altro. Drento alla porta erano gradi rilevati da terra, e parato di spalliere le mura e i gradi: dove sedevano tutti i più vecchi cittadini e nobiltà di Firenze, vestiti alla civile, come costuma detta città ordinariamente, per offerirsi devoti ed obbedienti all' imperadore, quando col duca nell'entrar dentro gli presentarono le chiavi della città, le quali furono accettate da' sua Maestà e rese loro. Incontrarono l'imperatore al munistero del Portico, fuori della città tutti i gentiluomini più ricchi ed onorati, che avevano magistrato, come i consiglieri, la ruota, ed i quarantotto, i capitan di parte, gli otto di balìa, e finalmente tutti gli offiziali, vestiti di roboni, di velluti, rasi e damaschi, ognuno, secondo il potere e voler suo; così i parenti stretti, e servitori di Sua Eccellenza. Entrò sua Maestà, ed aveva innanzi tutta la sua corte, con i paggi vestiti di ricchissima livrea. Era appresso di lui il duca d'Alba e il principe di Benevento che mettevano in mezzo il nostro duca, ed eragli portato la spada innanzi da... Sua Maestà, vestito semplicemente, fu incontrato alla porta da cinquanta giovani de' più nobili, vestiti tutti di teletta pavonazza, pieni di punte d' oro, che parte gli andavano alla staffa, e parte portavano il baldacchino di panno d'oro sopra sua Maestà. Partitosi dalla porta venne per la strada che passa dalle Convertite e va al canto alla Cuculia, la quale era piena di popoli in terra ed alle finestre, di donne e putti, che rasserenavano quella strada. Al canto proprio vi era in sul mezzo delle due croci della strada una statua grande, di nove braccia alta, che movendo il passo, e ridendo inverso sua Maestà, faceva segno di reverenzia, e nel basamento queste parole: *Hilaritas augusta.* Questa figura era ben fatta, e fu lodata assai. Il suo maestro fu fra Gio: Agnolo de' Servi: era tutta dorata. Nell' altro mezzo della crociera, che volta a S. Felice in Piazza, era un arco trionfale a traverso, doppio, lavorato da tutte due le bande e sotto diligentemente, con quattro colonne scanalate, per ogni banda due, che facevano ornamento all' arco del mezzo, l'altre facevano accompagnamento e fine: e tutte le cantonate avevano i zoccoli e il basamento con risalti e sfondati, drentovi i fucili, le pietre focaie, i bronconi accesi, e le colonne d' Ercole, tutte imprese di sua Maestà, accompagnate con festoni e putti, ed altri varj ornamenti. Fra l'una colonna e l'altra erano due tabernacoli per banda divisi dalla cimasa, che moveva il sesto del mezzo tondo. In uno di questi era una Pietà augusta, fatta con molti putti attorno, che la spogliavano delle veste, con queste parole sopra: *Ob cultum Dei opt. max. et beneficentiam in*

cunctos mortales; l' altra era una Fortezza augusta con spoglie attorno, e queste parole sopra : *Saepe omnes mortales, saepius te ipsum superasti.* L' altre due, l' una era la Fede cristiana, con cose sacerdotali attorno, e queste parole : *Ob Christi nomen ad alterum terrarum orbem propagatum.* Sopra questa era una Dovizia con un corno pien di corone, versandole in terra, del quale n' era uscita una, ch'era quella di Ferdinando suo fratello, l' altra era fuori della bocca del corno, per averla sua Maestà pure allora restituita al re di Tunisi, un' altra per uscir fuori appariva mezza, mostrando che di Toscana doveva essere investito re il duca Alessandro, e queste lettere sopra : *Divitias alii, tu provincias, et regna largiris.* Sotto all' arco erano due storie per ogni faccia, una a man ritta era la coronazione di Ferdinando re de' Romani, con queste lettere di sopra : *Carolus Augustus Ferdinandum fratrem Caesarem salutat.* L' altra era la fuga de' Turchi a Vienna, con queste parole di sopra : *Carolus Augustus Turcas a Noricis et Pannoniis iterum fugat.* Sotto l' arco era uno spartimento sfondato bellissimo, con varie cornici e figure, e negli angoli fra le colonne e l' arco erano nella faccia due Vittorie per banda. Nella facciata dell' arco dreto a questa erano tutti quadri che rispondevano a que' dinanzi in cambio delle quattro Virtù, un numero di prigioni Affricani sciolti dalle man dei Turchi, ed altri prigioni turchi, legati fra un monte di trofei da guerra; l' architrave, fregio, e cornicione, come le colonne, era di componimento corinto intagliato di legname tutto superbamente. Sopra del cornicione erano perfine in sul diritto delle colonne tutte spoglie, e sopra l' arco un epitaffio grandissimo pien di lettere, e sopra esso, per ultima fine, l' arme dell' imperatore con l' aquila, ed una rama di lauro per il Trionfo, ed una di oliva per la Pace, e queste erano le parole dell' epitaffio : *Imperatori Caesari Carolo Aug. felicissimo ob cives civitati, et civitatem civibus restitutam, Margaritamque filiam duci Alexandro coniugem datam, quod faustum felixque sit, Florentia memor semper laeta dicavit.* Tutto questo lavoro d' architettura e legname fu ordine e manifattura di Baccio d'Agnolo, e Giuliano suo figliuolo, il quale pareva nato lì, tanto era ben fatto, e con infinita diligenzia era contraffatto di marmo, e tocco d'oro in alcune parti; e le pitture e storie furono di mano di Ridolfo del Grillandaio, uomo pratico, e così di Michele suo discepolo, assai valente. Nel partirsi da questo arco sua Maestà, voltando verso la piazza di S. Spirito per ire a S. Felice in Piazza, si vedeva dirimpetto la

facciata fatta a S. Felice in Piazza, di mia mano, la quale, per esser messa un poco sbieca, veniva in capo dell'angolo della strada, volta in faccia di via Maggio, acciò servisse a tutte due le strade per ornamento, e faceva la vista sua molto magnifica e superba. Quest' opera aveva un basamento alto quattro braccia da terra, con ordine di zoccolini dorici, che due reggevano due colonne alte braccia tredici l' una, che le due del mezzo mettevano in mezzo una storia grande della medesima altezza, e larga nove, drentovi sua Maestà che caccia Barbarossa di Tunisi, dove sono assai cavalli maggiori del vivo, finti morti in terra, ed altri combattendo, ed i Turchi, nella fuga loro volgendosi con le zagaglie, combattevano. In aria era la Giustizia e la Fede con le spade nude, che combatton per la religione cristiana. Sopra in nel fregio son queste lettere : *Carolo Augusto domitori Africae.* Questa storia era messa in mezzo da due altre minori d' altezza; in una è una Vittoria, che di scultura mette in marmo per l' Eternità la presa della Goletta, l' altra è una Vittoria simile, che di pittura disegna l' Asia per andare a combatterla. Sopra del cornicione con mensole intagliate cammina l' architrave e fregio, risaltando sopra la storia di mezzo, che un gran frontespizio, facendogli corona, gli dava una grazia maravigliosa; e sopra questo seguiva un altro ordine di storie, che nel mezzo era l' incoronazione del re di Tunisi, che sua Maestà gli restituiva il regno, nella quale erano infiniti Affricani, che rendono grazie per il loro re a sua Maestà; mettevano in mezzo questa storia, a dirittura delle Vittorie, due tondi, nei quali per ciascuno eran due femmine, che sostenevano uno epitaffio. Era sopra la Vittoria, che sculpiva in un tondo la Felicità e la Fortuna, che avevano questo motto : *Turcis, et Afris victis.* L' altro, sopra quella che dipigneva nell' altro tondo, era l' Occasione e la Liberalità, con queste parole: *Regno Mustaphae restituto.* Sopra questo era un ordine d'un'ultima cornice intagliata, retta da pilastri, che, risaltando sopra la storia di mezzo della incoronazione del re di Tunisi un quarto tondo, faceva con la Pace e l' Eternità fine a detta facciata. Erano seminate infinite spoglie di rilievo per i risalti di quest' opera; e nel basso, e sotto il basamento, un numero di putti che portavano barelle all' antica, carche di trofei, altri carchi di rostri, e di remi rotti, di maglie, e di ferri da forzati, e frecce, archi, turcassi e turbanti, che facevano varia e nuova ricchezza a quell' opera, alta in tutto braccia trenta, la quale nè delle figure, nè del componimento, nè di cosa che io abbia ragionato, fo

menzione della tristezza, o bontà loro, per esser di mia mano il tutto; ed oltre che, siccome è vanità lodarsi, così è pazzia biasimarsi, passerò innanzi dicendo solo che l'opera fu lavorata da Antonio Particini, raro maestro di legname, che sì per la macchina dell'altezza, come per sostenersi in sulle travi e in su'canapi, merita somma lode, ancor che tutto dependesse da me. Quest'opera fu finita del tutto, che all'altre mancò qualcosa. Era in sul canto di via Maggio fatta di rilievo una figura del grande Ercole, segno e suggello antico della città di Firenze, il quale ammazzava l'idra, serpente di sette teste, che, per averlo fatto il Tribolo di sua mano, era una bellissima figura; e questa fu lodata assai, e nel basamento, che lo solleva in alto, erano queste lettere : *Sicut Hercules labore, et aerumnis monstra edomuit; ita Caesar virtute, et clementia hostibus, victis seu placatis pacem, orbi terrarum, et quietem restituit.* Seguitò sua Maestà, ma fermossi alla facciata ed all'Ercole per la strada di via Maggio, nella quale, per esser strada bellissima, erano su per le finestre e per i muricciuoli tutte le più nobili e belle donne di Firenze. Così, arrivato al ponte Santa Trinita, vi era un colosso grande a ghiacere, che accennava con un braccio a quattro altri colossi, che due erano sulle prime sponde d'Arno di qua dal ponte, e due di là dal ponte. Questo, volto con la testa a sua Maestà, teneva in mano un remo, e con l'altro braccio posava sopra un leone, avendo un fregio di uomini che conducevano foderi per il fiume; così barche piccole di frumento e pescatori. Questo era il fiume d'Arno, ed aveva sotto nel basamento queste lettere : *Arnus Florentiam interluens. Venere ab ultimis terris fratres isti amplissimi, mihi pro gloria Caesaris gratulatum, ut junctis una meis exiguis, sed perennibus aquis, ad Iordanem properemus.* Questa statua stava con gran prontezza, niassime la testa, che pareva vivissima; fu di mano di Giovanni'Agnolo de' Servi. I primi colossi erano figurati uno per il Reno, quale avendolo fatto a ghiacere, ghiacciato, molle, e pauroso, aveva nel basamento queste lettere : *Rhenus ex Germania.* L'altro era similmente a ghiacere, con una spoglia di qual serpente che fu portato a Roma, ed un remo in mano, con qualché lucertola attorno d'acqua. Questo era il fiume Bragada. Sotto il basamento v'erano queste lettere : *Bragadas ex Africa.* Questi due fiumi furono di mano del Tribolo, ed erano di somma bellezza, lavorati con molta diligenzia; gli altri due, nelle cosce di là dal ponte, uno era il Danubio a ghiacere, panciuto e grasso, con il remo in mano, bagnato

il capo e la barba, con queste lettere nel basamento : *Danubius ex Pannonia;* l'altro era il fiume Ibero, simile a questo a ghiacere, con un remo e vaso sotto grandissimo che versava acqua, e nel basamento queste lettere: *Iberus ex Hispania.* Questi furono, di mano di Raffaello Montelupo, fatti con tanta prestezza e di tanta bontà, che superarono tutte l'altre statue, ed erano tutti messi d'oro, che facevano una ricchissima vista. Quando sua Maestà vedde il fiume d'Arno, e l'ornamento di questo ponte, e il palazzo degli Spini con la piazza di Santa Trinita, stupì, dicendo i suoi occhi non aver visto mai più bello incontro di quello; così trovò in su la piazza di Santa Trinita un basamento, suvvi un gran cavallo di rilievo, e sua Maestà sopra armato, tutto messo d'oro, cosa ricca e bella, di mano del Tribolo, ed aveva un basamento di man del Tasso, intagliato con queste parole drento : *Imperatori Caesari Carolo Augusto gloriosissimo post devictos hostes, Italiae pace restituta et salutato Caesare Ferdinando fratre, expulsis iterum Turcis, Africaque perdomita, Alexander Medices dux Florentiae primus dedicavit.* Così, seguitando sua Maestà la strada, trovò al canto degli Strozzi una Vittoria grande di rilievo, di braccia sei, la quale porgeva a sua Maestà una corona di lauro, e nel basamento aveva queste lettere grandi: *Victoria Augusta.* Se questa statua, per il mancamento de' maestri, avesse avuto uno che fusse stato più eccellente, arebbe paragonato l'altre di che s'è ragionato; pure, non era del tutto cattiva. L'autore fu un Cesare scultore, qual non ebbe per la prima vittoria molta invidia. Mentre che cavalcava sua Maestà per la strada de' Tornabuoni, pervenne al canto de' Carnesecchi, dove nel suo rincontro avevan fatto un colosso straordinariamente grande. Questo era figurato per Iasone, che avendo tolto il vello dell'oro a' Colchi, lo presentava così armato, con la spada fuori, a sua Maestà; e nel basamento aveva queste lettere: *Iason Argonautarum dux, advecto e Colchis aureo vellere, adventui tuo gratulatur.* Questo fu di mano di fra Gio: Agnolo de' Servi, quale, ancora che stesse bene, nè era pari all'Ilarità già fatta, nè al fiume d'Arno. Pervenne finalmente sua Maestà in sulla piazza di S. Giovanni, ed alla porta di Santa Maria del Fiore, sopra la porta della quale era un grandissimo epitaffio, con le tre virtù teologiche, drento, queste lettere: *Diis te minorem, quod geris, imperas.* Questo, per esser di mia mano, taccio che cosa fusse. Così smontato, gli fu tolto dalla gioventù la chinea ed il baldacchino, ed entrato in chiesa, quale era adorna di panni e di lumi, che

tutte le cornici intorno intorno alla chiesa, e quelle intorno alla cupola erano piene di lumi; oltre che era alla cupola fatto in otto facce drento più ordini di drappelloni, che andavano di grado in grado su alto, che facevano una mostra mirabile. Così, fatto sua Maestà riverenza al sacramento, uscito di chiesa, che il popolo si affogava dalla calca, rimontato a cavallo, e così pervenuto sul canto della via de' Martelli, vide due grandissime figure in su due basamenti, a ciascuna il suo; una teneva in mano la spada, le bilance ed il libro, l' altra la serpe e lo specchio, e l' altra mano alzavano all' aria, tenendo con esse una palla d' un mondo col mare, la terra, isole, porti, e città, fatta con giudizio e misura. Questa palla aveva sopra un' aquila, la quale aveva sopra un motto che rispondeva da due parti; verso la piazza di S. Giovanni diceva : *Ego omnes alites ;* l' altro, verso la piazza di S. Marco diceva : *Caesar omnes mortales.* Queste figure erano una la Prudenzia, l' altra la Iustizia, che avevano sotto queste lettere : *Prudentia paravimus ;* l' altra : *Iustitia retinemus.* Questa opera fu di mano di Francesco da S. Gallo; l' invenzione ed il modo fu bellissimo, se le figure fussero state un poco meglio. Così condotto sua Maestà in sul canto de' Medici, vi era di mano del Tribolo una femmina tutta d' argento di rilievo, la quale era di grandezza di braccia otto. Questa abbruciando armi, spoglie, rostri, ed arnesi da guerra infiniti, e porgendo una rama d' oliva a sua Maestà, aveva nel basamento queste lettere: *Fiat pax in virtute tua.* Il palazzo de' Medici drento l' andito, il cortile, le scale era tutto tutto parato, dorato le colonne, le cornici e tutte le porte, e nelle volte erano fatti bellissimi spartimenti, e tutti varj di foglie d' ellera, con vani, tutti pieni dell' imprese dell' imperatore, lavorate di rilievo, con fregi di tante sorti, che pareva l'abitazione ed il paradiso degli Dei silvestri. L' andito era riccamente spartito delle medesime foglie, fregi, imprese ed arme di sua Maestà, ed eravi un tondo sopra l' arco del mezzo drentovi queste lettere: *Ave, magne hospes Auguste.* La fontana di marmo del cortile buttò acqua sempre, e le stanze del palazzo erano lo appartamento di sopra, e quel di sotto che risponde sul cortile verso S. Lorenzo parato tutto di panni d' oro; l' altre stanze del palazzo di velluti cremisi e pavonazzi, rasi, e damaschi, tutte le stanze, così quelle da basso, come le seconde al primo piano, e le terze di sopra erano parate di vari arazzi bellissimi, nuovi, che non si poteva vedere nè più ricca, nè più magnifica cosa; di maniera che sua Maestà ebbe a dire, ammirato, che era una sola Firenze. Conosco

certamente essere stato lungo in questa entrata, ma il desiderio ch' io ho di satisfarvi, e l' avermi vol avvisato, che quando sua Maestà veniva, ve ne dessi avviso particolare, m'ha fatto esser sì lungo in questa storia. Ma perchè le cose grandi portan seco ogni cosa simile a se, non vi maravigliate se troppa gran lettera e piena per questa volta vi mando, dicendovi che questi signori, la corte, i forestieri, i cittadini, ed il popolo di questa città son restati tanto ammirati della grandezza ed animo del duca, che ognuno confessa che egli è degno di maggior dominio di questo. Restami a dirvi che questa sera, nel partirmi di palazzo, mi disse : Se scrivi all' Aretino, digli che parteciperà di queste grandezze; e salutalo per mia parte; e tanto fo. A me poi disse, oltre quello che aveva ordinato, ch' io avessi per le mie fatiche, avendo finito tutte l' opere mie, nè esser rimasta imperfetta cosa ch' io avessi presa, essendo restate imperfette molte di quelle degli altri pittori e scultori, tutto quel manco che restavano ad avere, si desse sopra più a me, che tanto avevano commesso a que' quattro che avevan la cura di questi ornamenti, che per pregio, merito, ed onore mi si dessino, acciò in questo trionfo fussero tributarie alle mie sollecite fatiche quelle che la tardità di coloro non aveva saputo guadagnare, che stimo passerà trecento scudi. Intanto io attenderò a restaurarmi dalla stracchezza che mi tien rotto la persona; ed, al solito mio, degli altri successi sarete da me giornalmente avvisato. Salutate il Sansovino e Tiziano, e resto alli vostri comandi.

Di Firenze, alli . . di Maggio 1536.

XIII.

A M. FRANCESCO RUCELLAI.

Sopra la tavola della compagnia di S. Rocco d' Arezzo, fatta dal Vasari; e sopra l' apparato da farsi in Firenze per l' ingresso di Margherita figlia di Carlo V. e moglie del duca Alessandro de' Medici.

Da che voi andaste a Campi è nato in casa, Messer Francesco mio, nuova che 'l duca Alessandro nostro vuole che madama Margherita, sua consorte, venga ad alloggiare qui in casa di M. Ottaviano vostro zio; onde così le stanze vostre, come le mie, e quelle degli altri, si vanno sgomberando per accomodare sua Eccellenza. M. Ottaviano si è risoluto lui con tutti noi abitare lo spedale di Lelmo (1); cosa ch' io non pensai mai che in

(1) Detto oggi di S. Matteo.

tante allegrezze e felicità avessimo in un su-
bito andare allo spedale. Madonna Francesca,
sua consorte, è quella che non ne vuol sentir
nulla, conoscendo che è vicina ad un mese
al suo parto, ed avere, in un luogo così fatto,
da tanta nobiltà de' suoi parenti esser visita-
ta, e ci si accomoda mal volentieri. A me po-
co importa, perchè le stanze mie ordinarie
de' Servi saranno il supplimento del bisogno
mio, come hanno fatto tanti anni, nelle qua-
li, da che vi partiste, ho dato principio a
quella tavola che l'altro dì presi a fare per
Arezzo della compagnia di S. Rocco, nella
quale ho fatto drento in aria un Dio Padre
in una nuvola, il quale, adirato contra i pec-
catori, manda le saette in terra, figurate per
la peste, avendo intorno putti che gliene por-
gono in terra inginocchioni, e S. Bastiano, e
S. Rocco che prega sua Maestà a fare cessare
il flagello, ed avere compassione alla fragilità
nostra. La nostra Donna in mezzo siede col
figliuolo in collo, insieme con Santa Anna
sua madre, e S. Giuseppe, che, aperto un
libro, legge. Evvi ancora S. Donato parato
da vescovo, che prega anch'esso Dio per il
popolo d'Arezzo, del quale egli è pastore;
così S. Stefano protomartire. Arò caro all'
avuta di questa, perchè ci fo un cane peloso
di quegli che riportano, che voi mi mandiate
il barbone vostro, che ce lo voglio ritrarre
per quel cane che portò il pane alla capanna
di S. Rocco. Intanto speditevi, acciocchè sia-
te quà fra due dì, che già si è resoluto si fac-
cia un ornamento bello per queste nozze du-
cali, e pure stamani ho avuto commissione
di fare dipignere tutte le logge di M. Otta-
viano nell'entrata del cortile, ed i ponti per
lavorarle tuttavia si preparano, ed ho ragu-
nato qui in casa tutte l'arti : il Tribolo ha
cominciato alla porta di casa un ornamento
di termini che reggono sino alla imposta
dell'arco una cornice, sopra la quale posano
certi ignudi inviluppati da festoni, i quali
reggono un'arme grande ch'è abbracciata da
una aquila da due teste, che ha in capo la
corona imperiale, e tiene drento l'arme di
casa Medici e quella d'Austria. Di nuovo
vi sollecito il ritorno, perchè, oltre a mille
fantasie di storie che ho pensato di fare, ho
bisogno del vostro M. Giovanni Amorotto,
acciocchè mi faccia versi ad uno Imeneo
grandissimo, che voglio fare di mia mano,
con una infinità di pulzelle, che le consegna
giurate ai mariti, e poi le conduce, celebrate
le nozze dell'anello, a consumare ne' casti
letti il santo matrimonio. Intanto alla porta
al Prato si prepara un arco trionfale con sto-
rie drento, che i fiumi di questo paese e le
città sottoposte a questo ducato si rallegrano,
ed offron tributi, secondo il grado e qualità

loro a questa illustrissima signora. Vi sono
attorno molti pittori e maestri di legname
per finirlo presto, intendendo noi che Sua
Eccellenza è con esso lei in Pisa, e fra due
giorni saranno resolutissimamente al Poggio
(1), che queste gentildonne si preparano di
andare a incontrarla lassù, che si dice che
verra di là, e farà l'entrata in Firenze. An-
cora non hanno voluto che noi guastiamo gli
archi fatti già per sua Maestà, stimando che
Sua Eccellenza le voglia far fare la strada
medesima, che, come eglino sono al ponte
alla Carraia, passino Arno dal canto alla
Cuculia, a S. Felice, seguitando il corso che
fece l'imperatore. Ma stamani uno staffiere
del duca, che viene da Pisa, dice aver senti-
to dire a Sua Eccellenza, che non passeranno
il ponte a Signa, ma verranno per la porta a
S. Friano, e per la piazza del Carmine, fa-
cendo il cammino dal canto alla Cuculia,
seguitando l'ordine di sopra. Se verrete in-
tenderete il tutto, e mi leverete briga di non
vi avere a scrivere più, massime che sarò
domani in faccende per l'apparato di loro
Eccellenze.

Di Firenze, alli

XIV.

A DON ANTONIO VASARI.

Sopra la morte del duca Alessandro de'
Medici, e le tavole di S. Rocco e di S. Do-
menico d'Arezzo.

Ecco, zio onorando, le speranze del mon-
do, i favori della fortuna, e l'appoggio del
confidare nei principi, ed i premj delle mie
tante fatiche finiti in uno spirar di fiato. Ec-
co il duca Alessandro, mio signore, in terra
morto, scannato come una fiera dalla crudel-
tà ed invidia di Lorenzo di Pier Francesco,
suo cugino. Piango insieme con tutti i suoi
servitori l'infelicità sua, che tante spade,
tante armi, tanti soldati pagati, tante guar-
die, tante cittadelle fatte non abbiano potuto
contro una spada sola, e contro due scellerati
segreti traditori. Non piango già che molti
l'infelicità loro, sì perchè la corte pascendo
di continuo l'adulazione, i seduttori, i ba-
rattieri, e i ruffiani; di che, lor mercè, nasce
non solo la morte di questo principe, ma di
tutti coloro, che, stimando il mondo e facen-
dosi beffe d'Iddio, restano in quelle miserie
che s'è trovato stanotte passata sua Eccellen-
za, ed ora tutti i servitori suoi. Certamente
confesso che la superbia mia era salita tant'
alto, per il favore che avevo prima d'Ippoli-

(1) A Caiano.

to cardinale de' Medici, e poi di Clemente VII suo zio, che, l' uno e l' altro essendo rubati alla morte, caddi fuori di quelle speranze, che i benefizj ecclesiastici dovessino a voi, che mi mantenete la casa, mia madre, le sorelle, il fratello, arrecar forza un dì per mezzo loro d' onorarvi, per i vostri costumi e perfetta bontà beneficare ed onorare me, e tutta la casa mia. Credevo ancora di vedere il signor Cosimo vostro fratello, e mio zio, in miglior grado, con entrate di benefizj dopo la morte di questi, per la servitù mia con questo sfortunato signore. Non piango già il trovarmi nella mia professione nella maniera che sapete, perchè se tutta la corte attendesse all' opre virtuose, quando viene la morte de' padroni loro, ogni aria darebbe il pane alla loro servitù; ma chi è appoggiato a essa o per nobiltà di sangue, o per servitù d' uomini, che molti anni abbiano seguito quella fazione, o che tolti dalle staffe o dal governo de' cani, e fatti segretarj delle insolenze loro, questi ammorbano tanto il cielo, che Iddio che ci governa, togliendogli questi appoggi, gli conduce in estrema disperazione e miseria. Conosco, ora che mi si è stracciato il velo davanti agli occhi, che il non temere Iddio, il non conoscere di dove mi ha tratto, essendo ancor fresche le piaghe di casa mia per la morte di mio padre, se seguitavo questa servitù, se bene acquistavo onore, fama e ricchezza per il corpo, faceva vergogna e danno, ed infelice l' anima mia. Ora, poi che la morte ha rotto le catene della servitù mia, presa già con questa illustrissima casa, risolvo di separarmi per un tempo da tutte le corti, così di principi ecclesiastici come secolari, conoscendo con questi esempli che Iddio avrà più compassione di me, vedendomi andare stentando di città in città, facendo di questa poca virtù, che mi ha data, ornamenti al mondo, confessando sua Maestà, ed esser sempre disposto al suo santo servizio. Questo credo che non mancando egli, come stessa provvidenza che egli è, a tutti gli uccelli ed animali terrestri, dovrà provvedermi d' opre continuamente‖, acciocchè, col sudore delle fatiche che farò, aiuti voi e tutta la casa mia : oltra che per la servitù che io facessi di nuovo col signor Cosimo de' Medici, creato principe in luogo suo, io potessi avere il luogo e la provvisione medesima. Confortatevi adunque, e non dubitate di me, che, come prima potrò, manderò la tavola di S. Rocco, che ho fatta per costì. L' ho segata per il mezzo in su le commettiture, che la farò ricommettere costì. Mi rincresce bene dell' altra tavola che ho presa, che va costì all' altar maggiore di S. Domenico, che io sia obbligato agli uomini della compagnia del Corpus Domini a darla lor

fatta fra un anno; che, s' io non avessi il legname di queste due opere, io andrei a Roma dove sono stato desiderato da molti amici parecchi anni, tanto più che l' animo mio è volto agli studj dell' arte. Intanto pregate il Signore che mi conduca salvo costì, che vi giuro che qui in Firenze portiamo noi altri servitori pericolo grandissimo. Io mi sono ritirato nelle stanze, e mentre che ho sgombrato tutte le cose mie in casa di diversi amici, per mandarle costì come si può passare alle porte. Finito un quadro che vi è drento, quando Gesù Cristo converte la carne e il sangue suo in pane e vino, quale, per esserci che far poco, finirò presto, e lasserò al magnifico Ottaviano, partendomi, che così, come Cristo partendosi lassò questo ricordo ai suoi santi Apostoli, gli lasci questo segno di benevolenza per mio testamento, dividendomi dalla corte per ritornare a miglior vita. Ora ordinate la casa, che tosto saremo a goder la pace vostra insieme l' un con l' altro.

Di Firenze, alli 7 di Gennaio 1536.

XV.

A MESSER NICCOLÒ SERGUIDI.

Sopra la tavola, cappella e facciata della compagnia di S. Rocco d' Arezzo, fatte dal Vasari

Ecco, Messer Niccolò mio onorando, che, dopo le tante fortune e pericoli corsi, cacciato più dal destino, che dalla volontà ch' io avessi di rimpatriarmi così presto, io sono condotto ad Arezzo, dove la carità di mia madre, e l' amorevolezza di don Antonio mio zio, e la dolcezza di mie sorelle, e l' amor che mi porta tutta questa città mi han fatto conoscere ogni dì più le catene dura della servitù che avevo della corte, e la sua crudeltà, l' ingratitudine, e le vane speranze sue, il tosco, e il morbo delle adulazioni sue, e in somma tutte le miserie che chi s' impaccia con essa, se non per via della morte, non esce e non si sviluppa mai. Non mi confortate più al ritorno nè al servizio suo, perchè quando un delinquente è condannato alla morte, e liberato dalla grazia d' Iddio, incorrendo dipoi nel medesimo peccato, non solo merita di nuovo la morte corporale, ma l' eterna e più, se più si può ; tanto chi perde una servitù acquistata, come la mia, in puerizia, che crescendo la grandezza con la virtù a 'paro, non può mai ricominciar cosa, che l' animo di una perfetta sincerità si accomodi a suggetto nessuno, ancorchè fusse e maggiore grandezza e migliore speranza, se già l' avarizia,

seminando i semi suoi, non fa inchinare gli appetiti nostri, che per esser volubili di mente, e sitibondi d'oro e ambiziosi per vedersi onorare, pregiare, e lodare, ci conduce spesso in maggior miseria, che non è la grandezza che si cerca. Io vi ringrazio assai de' vostri maturi consigli, perchè dall' inimica fortuna e da Dio sono stato libero; forse conoscendo che per aver prima volto l'animo al grande Ipolito de' Medici, che Clemente VII dovesse per mezzo suo porgere alla mia casa quegli aiuti, che mancando l'uno e l'altro accese la speranza i lumi della devozione e fervore verso il duca Alessandro, i quali parendo forse a chi governa, che io accecato nella vanagloria, nel favore e nella superbia, avessi per così fatto esempio, non solo io, ma chi 'l serviva, a conoscere la miseria e poca certezza nostra nello sperare negli uomini di governo. Io son davvero, tutto ardente diventato nelle cose della vita tanto ghiacciato, che riconosciuto me stesso, ancora che, da questa poca virtù in fuora, non mi sia rimasto del mondo nessuna speranza; ancorchè mi sia grave peso avere ancora a maritare una sorella, senza l'avere il carico di mia madre, di un zio vecchio, ed un fratello, son pur solo a desiderare di servir coloro, che per veleno, o per coltello ti son tolti, quando più se n'ha di bisogno. Eccomi preparato per sempre a voler vivere del mio sudore, e faticare col fare opere continuamente per tutto, e, se elle non verranno qui in casa mia, andrò a trovar loro dove elle saranno; e così, fidandomi in Dio, so che farà nascere l'occasione di far pitture a quegli che non se ne dilettarono mai. Lo studio dell' arte sarà da qui innanzi colui che vo' corteggiare, per mezzo del quale offenderò meno Iddio, il prossimo, e me stesso. La solitudine sarà in cambio dello stuolo di coloro, che, per lodarti e per metterti innanzi, sei obbligato a temergli, amargli, e presentargli; dove in essa contemplazione di Iddio, leggendo, si passerà il tempo senza peccato e senza offendere il prossimo nella maldicenza. La villa sarà conforto degli affanni miei, e il vedere chi mi generò, mattina e sera avendogli per questo spirito tanta obbligazione dopo Iddio. Ora ecco con questa rotto sì lungo silenzio, per farvi por fine al persuadermi, ora che son suno, farmi venire infermo, e di libero servo, e di umile superbo. Questa vi basti. Torno a rispondervi domandandomi quello fo ora. Io ho finito la tavola di S. Rocco, e da questi uomini della compagnia ho preso a fare la cappella e la facciata, con tutto l'ornamento, nella quale ho fatto nella predella della tavola, a proposito della peste, quando David fece numerare il popolo, che

da Natan profeta gli fu detto che, avendo peccato, il Signore lo voleva punire, ch'egli eleggesse o la fame, o la peste, ó l'esilio; che mostrandogli in aria la Fame, chè è una figura secca, con spighe di grano in mano senz'acini, cavalca un'affamata lupa; l'Esilio è un re in fuga cacciato da'suoi medesimi; la Peste, che è piena di saette, con un corno pieno di veleno, soffiando infetta l'aria a cavallo in sur un serpente, che col fuoco e col fiato fa anch'egli il medesimo. Vedesi nell'altra l'angelo del Signore percuotere di saette il popolo, che, cascando i morti sopra i morti, riempie David di compassione, quale, pregando il Signore che lui e non il popolo ha peccato, chiede la vendetta sopra di se. Così è presa la mano dall'angelo di Dió, e, cessando il flagello, compera David nella terra il terreno a Areuna Iebusei, e lì edifica l'altare del Signore, e gli fa sacrifizio. Ho fatto nella volta pure storiette di Moisè, e sotto S. Pietro e S. Paolo, figure maggiori del naturale: così nella faccia di fuori, sopra due porte, per ciascuna in un tabernacolo un profeta a sedere con certi putti, e sopra nei frontoni, in sur uno la Carità co'suoi figliuoli appresso, che le fanno giuochi intorno: nell'altro la Speranza, che, volta gli occhi al cielo, aggiunte le mani, prega e aspetta il fine del suo servizio. Sopra l'arco del mezzo è la Fede cristiana, che in un vaso ha dentro un putto nato allora, e coll'acqua del santo battesimo lo fa cristiano. Sonvi appresso gli altri sagramenti della Chiesa, avendo in mano la croce del nostro signore Gesù Cristo. Questa presto sarà finita, perchè m'ingegno satisfare questi miei compatriotti assai, poichè di quelle che hanno lor medesimi cercano satisfare me; e da che vedete che ho che fare, arò caro che da qui innanzi non mi parliate più di corte; e son vostro.

D'Arezzo, a dì 6. di Luglio 1536.

XVI.

A MESSER BACCIO RONTINI.

Intorno alla tavola dell'altar maggiore della chiesa de'frati Predicatori d'Arezzo, fatta dal Vasari per la compagnia del Corpus Domini.

L'esservi io tanto obbligato, come sapete, per la scienza vostra, che, oltre al grande Iddio, Maestro Baccio amorevole, m'avete reso una volta la vita, ed un'altra la sanità, fa che, domandandomi voi s'io son vivo o morto, poichè di me non si sente fumo, nè polvere si vede, vi rispondo che mi son serrato in una stanza per abbozzare una tavola che va

qui in Arezzo nella chiesa de'frati Predicatori, che la fanno fare gli uomini della compagnia del Corpus Domini per metterla sull'altar maggiore. Io, da che mi partii da voi, sono per la morte del mio duca in tanta malinconia, che son stato e sono per girare col cervello, e lo dimostrerà quest'opera, che facendo io Cristo deposto dai Nicodemi (l) dalla croce, mentre sono quattro figure sulle scale, che con fatica, diligenzia ed amore hanno schiodato Cristo, un dì loro, abbracciandolo in mezzo, sostiene la maggior parte del peso: l'altro, preso la gamba ritta nel ginocchio, aiuta a reggere, che venga giù contrappesato: un altro, preso il braccio manco, scendendo come gli altri due che han mosso il passo, vien secondando loro: un altro, appoggiata la scala dreto alla croce, ha accomodato una fascia lunga che fa quasi mutande a Gesù Cristo nel mezzo, ed una parte ne tiene in mano, lassandola a poco a poco, sostiene parte quel peso: il resto della fascia è buttato sopra la croce, e giù in terra è uno che tenendola in mano, ammollando a poco a poco, lassa cadere il corpo morto. Così si vede queste cinque figure accordate a calare il Salvator loro per dargli più onorata sepoltura che egli non ebbe morte. In terra è cascata la nostra Donna dal dolore tramortita, che piangendo Maria Maddalena con l'altre tre Marie, mostrano segno di doppio dolore. San Giovanni, per non vedere la crudeltà dell'empia morte del Signore, e lo svenimento della Madre, scoppiando nel pianto, ambo le mani al volto messosi, così chinato sfoga l'acerbo suo dolore. Quivi sono i centurioni a cavallo che aspettano, dopo l'averlo visto mettere in sepoltura, consegnarlo a'soldati di Pilato. Così l'aria, per l'oscurar del sole, è tutta tenebrosa, ancorchè sia accanto a'monti rossa dal suo tramontare, e mostri una parte del paese di Gerusalemme. Così, mentre lavoro, vo considerando a questo divino misterio, che un giusto figliuol di Dio fusse per noi così vituperosamente morto; tollero l'afflizion mia con questo, e mi contento vivere in questa quiete poveramente, che provo una somma contentezza d'animo. Io andrò passando il tormento de'miei vani pensieri in così fatta maniera, fino che io consumi quest'opera, che, seguitandola senz'essere interrotto, giudico che presto l'avrò finita. Intanto se voi desideiate, come scrivete, di venir ad Arezzo, mi sarà sommamente grato, perchè, oltre che vedrete chi vi ama e vi ha obbligo, potrete far servizio a mia sorella, che, d'una scesa che ha in braccio, sarà forse libera con la vostra virtù, che vi ha donato Iddio: e se

(2) Cioè Nicodemo e Giuseppe d'Arimatea.

quà posso cosa nessuna, che desideriate da me, sapete che di me potete pigliare maggior sicurtà che di Galeno, o Dioscoride vostro, al quale ho dedicato forse dieci carte di varie erbe, di mano mia, colorite e ritratte di naturale come l'altre che da me vi sono state fatte. Mi sarà grato che, venendo, portiate con esso voi quel libro dell' ossa e notomia che l'altro anno vi donai, perchè me ne servirò un poco, non avendo qui comodità di aver de'morti, come costì in Firenze; e state sano, che son più vostro ch'io fussi mai: e con questo fo fine.

D'Arezzo, alli dì ... Febbraio ...

XVII.

Sopra l'Eremo di Camaldoli in Toscana.

Se tutti i mali fussero conosciuti da'medici, come ha conosciuto la vostra accuratezza la cagione del mio, credo che la morte farebbe poco danno alla generazione umana. Ecco io, smarrito costì in Arezzo, disperato de'travagli della morte del duca Alessandro, dispiacendomi il commercio degli uomini, la domestichezza de'parenti, e le cure familiari di casa, m'ero per malinconia rinchiuso in una stanza, nè facendo altro che lavorare, consumavo l'opera, il cervello, e me medesimo in un tempo, senza la mente per l'immaginazioni spaventose fatta malinconica, e mi avevano in modo ammorbato l'intelletto, che, credo, s'io fossi perseverato in quei pensieri, facevo col tempo qualche cattivo fine. Siate voi, Messer Giovanni mio caro, benedetto da Iddio mille volte, poichè sono per mezzo vostro condotto all'ermo di Camaldoli, dove non potevo, per cognoscer me stesso, capitare in luogo nessuno migliore; perchè, oltre che passo il tempo con util mio in compagnia di questi santi religiosi, i quali hanno in due giorni fatto un giovamento alla natura mia sì buono e sano, che già comincio a conoscere la mia folle pazzia, dove ella ciecamente mi menava, scorgo qui in questo altissimo giogo dell'alpe, fra questi dritti abeti, la perfezione che si cava dalla quiete; così come ogni anno fanno essi intorno a loro un palco di rami a croce andando dritti al cielo, così questi romiti santi imitandoli, ed insieme chi dimora qui, lassando la terra vana, con il fervore dello spirito elevato a Dio, alzandosi per la perfezione, del continuo se gli avvicina più; e così come qui non curano le tentazioni nemiche e le vanità mondane, ancorchè il crollare de'venti, e la tempesta gli batta e percuota del continuo, nondimeno ridonsi di

noi, poichè nel rasserenar dell'aria si fan più dritti, più belli, più duri e più perfetti che fussero mai, che certamente si conosce che 'l cielo dona loro la costanza e la fede, così a questi animi che in tutto servono a lui. Ho visto e parlato sino a ora a cinque vecchi di anni ottanta l'uno in circa, che, fortificati di perfezione nel Signore, m'è parso sentir parlare cinque angioli di paradiso, e son stupito a veder quegli, di quella età decrepita, la notte per questi ghiacci levarsi come i giovani, ancorachè le nevi s'alzino assai, e partirsi dalle lor celle murate e sparse lontano cento cinquanta passi per l'ermo, venire alla chiesa ai mattutini ed a tutte l'ore diurne, con una allegrezza e giocondità come se andassero a nozze. Quivi il silenzio sta con quella muta loquela sua, che non ardisce a pena sospirare, nè le foglie degli abeti ardiscono di ragionar co'venti, e le acque, che vanno per certe docce di legno per tutto l'ermo, portano dall'una all'altra cella de'romiti acque, camminando sempre chiarissime, con un rispetto maraviglioso. Mi è piaciuto il vedere per ogni cella un ambulatorio da passeggiare, di dodici passi, ed uno scrittoio da scrivere e studiare, e il letto vicino, ed un tavolino, ch'è come una finestra che, bucata di fuori, pare una ruota da monache, e si serra, dove mettono le pietanze a'detti romiti i conversi, acciocchè chi sta drento, aprendolo, a sua posta fa tavola e piglia il mangiare, e finito ripone e i piatti e quello gli avanza, chiudendo; ed il medesimo che gli portò pieni gli porta via voti, senza una parola mai. Vi è da fare il fuoco con buona provvisione di legne per la state e per il verno, ed una bella cappelletta ornata e devota, che caveria le orazioni da'pensieri ad ogni disperato animo. Taccio l'altre infinite comodità di logge, comodità di lavar panni, orti bellissimi, che sono un conforto grandissimo a chi gli gode; pensate a chi gli vede! Questi santi romiti mi vogliono far fare la tavola dell'altar maggiore con tutta la faccia della cappella ed il tramezzo della chiesa, dove vanno molti ornamenti e figure a fresco, e poi due tavole che mettono in mezzo la porta che entra nel coro. Io ne farò al presente una, per mostrare al reverendo padre maggiore loro quanto io so, che gli son parso, secondo la fama che ha inteso, molto giovane: onde spero, con l'aiuto d'Iddio, fare come se io fussi sperimentatissimo vecchio; e già n'ha visto il saggio, atteso che non più che ier l'altro da sera mi commesse che io facessi il disegno di una di queste tavole del tramezzo, dandomi l'invenzione. La notte stessa, acceso dalla volontà di satisfarlo, lo finii, e nel portarlo che feci la mattina a buon'ora a sua reveren-

dissima persona restò tutto confuso, dicendomi che se egli non mi avesse detto quello che vi voleva, arebbe creduto che io l'avessi portato all'ermo fatto. Siamo convenuti del prezzo, e così in questo punto ho cominciato l'opera, la quale, quando sarà finita, arete avviso di tutto. Intanto io mi consolerò con questi padri, e son vostro.

Dall'ermo di Calmaldoli, alli . . .

XVIII.

AL MAGNIFICO OTTAVIANO DE'MEDICI.

Sopra la copia del quadro di Raffaello da Urbino, in cui sono ritratti papa Leone X, il cardinale Giulio de' Medici, ed il reverendissimo de' Rossi.

La vostra de' 20 di Dicembre, Magnifico Signor mio, mi commette ch'io non manchi di trasferirmi a Firenze, perchè, oltre che ella ha bisogno di parlarmi a bocca, li farò servizio rilevato, poichè il duca Cosimo rivuole quel quadro di mano di Raffaello da Urbino, dove è ritratto papa Leone, il cardinale Giulio de'Medici, ed il reverendissimo de'Rossi, per contraffarne uno che sia simile a quello. Ecco che, poi ch'io sono quell'affezionato servitore ed obbligato, io vengo, perchè, oltre che sarà fatta l'opera che desiderate una da me, io verrò imparando a imitare coloro che con tanto studio seppono mostrare alla natura che, se non potettono dare il fiato alle figure loro, non mancarono farle vedere che di forma e di colore non le erano inferiori. Benchè, Signor mio, il desiderio che mi sprona, un dì, s'io potrò farlo, è di ricondurmi a quella Roma, la quale, mediante l'opere antiche e moderne, fece condurre gl'ingegni eccellenti a quella perfezione, dove difficilmente si può arrivare, e ve ne faccia fede le sue statue e pitture. Ora ecco che io mi preparo a venire: intanto preparate il quadro.

D'Arezzo, alli . . di

XIX.

A MONSIGNOR MINERBETTI VESCOVO D'AREZZO.

Sopra la Pazienza.

Per questo spaccio, Reverendissimo Signor mio, promessi mandarli, come li mando, il disegno della Pazienza che per l'ultima vostra mi chiedeste, intorno al quale non ho mancato, con ogni maniera di fatica, studio e diligenza, fare in tal suggetto quello si conveniva per satisfarla, ed ancora n'ho preso

consiglio dal mio gran Michelagnolo, che, mostrando quanto egli stimi voi e cerchi satisfar me, n'ha ragionato molte volte; niente di meno, come vecchio, se n'è abbandonato, non avendo potuto esprimere il suo concetto come egli avria voluto. Finalmente, ragionando sopra di ciò, disse molte cose, tutte a proposito e belle, delle quali per ora non occorre ragionare; e così di poi ne tentai in certi schizzi la Carità diversamente, per vedere in che modo era meglio risolverla, che tornasse bene; e così que ne feci vedere, e fra tanti scelse l'invenzione di quella che vi si manda, giudicando, e per il suo parere, e per quello di molti altri a chi si son mostri, ch'ella vi sia per piacere, massime a M. Annibal Caro, che senza conoscervi, vedendo subito il capriccio, vi pose amore, e ci ha fatto il motto che sotto ci si vede: e, se la fatica di tutti tre vi piacerà, ci sarà sommamente grato, potendo la Signoria Vostra conoscere, per questa che è dipinta, l'obbligo che gli dovete, traendo per mezzo suo quell'onore e quell'utile che se ne vede. Io ho caro che l'aviate di mia mano, per poterne fare, s'io facessi quel che avete fatto voi, un dì una per me, perchè navigo in questo mar di quà quasi per perduto, che ho bisogno con l'esempio vostro assuefare il gusto ch'ella mi piaccia; e per non darvi più parole verrò al suo significato. Non è di noi nessuno, Monsignore mio, che non abbia rinnegata e rinneghi spesso per ogni conto la Pazienza, e perchè in nessuno rovescio antico, nè negli ieroglifi, nè statue, se n'è trovate mai; giudichiamo ch'ella fussi virtù propria, e non ne facessino memoria, come coloro che nascevano con essa accompagnata con l'animo, come oggi i frati l'accompagnano col corpo, che la fan di panno; e, come sapete, se queste cose non si accostano all'antico (che è necessario far così a chi vuol far cosa che stia bene) bisogna, perchè regga al martello, vi siano cose usate da loro: per tanto, aviamo voluto ch'ella sia figurata in questa maniera. Una femmina ritta, di mezza età, nè tutta vestita nè tutta spogliata, acciò tenga, fra la ricchezza e la povertà, il mezzo: sia incatenata per il piè manco per offender meno la parte più nobile, sendo in libertà sua il potere con le mani sciolte scatenarsi e partirsi a posta sua. Aviamo messo la catena a quel sasso, e lei cortese con le braccia mostra segno di non voler partirsi fin che'l tempo non consuma con le gocciole dell'acqua la pietra dove ella è incatenata, la quale a goccia a goccia esce dalla clessidra, orivolo antico, che serviva agli oratori mentre oravano. Così, ristrettasi nelle spalle, mirando fisamente quanto gli bisogna aspettare che si consumi la durezza del sasso,

tollera e aspetta con quella speranza che amaramente soffron coloro, che stanno a disagio per finire il loro disegno con pazienza. Il motto mi pare che stia molto bene ed a proposito nel sasso: *Diuturna tollerantia*; che, volendo la Signoria Vostra servirsene per impresa, faccia fare la clessidra sola che buchi la pietra, s'è per figura o rovescio di medaglia o altre fantasie, com'ella sta: e s'ella non vi satisfà, non so che mi vi dire intorno a questo altro, se non che il mio Vecchio rarissimo (I) dice che vi si mandi l'impresa del cardinale di Rimini, il quale fece per ciò una Pazienza da frati: e son tutto a'vostri servizj.

Di Roma, . . . 1554.

XX.

A MONSIGNOR MINERBETTI VESCOVO
D'AREZZO.

Sopra la Contentezza.

Poichè l'arcivescovo di Pisa ricevè per man vostra la testa del Cristo lavorata da me in Arezzo, e non mi scrisse mai, mi han satisfatto tanto le parole che per cortesia vostra vi siete degnato mandarmi in vece sua, che, oltre al lodarla ed averla cara, questo è il mio secondo pagamento, tanto più quanto ei confessa esser da me satisfatto del tutto; avendovelo detto in voce, ho posato l'animo, e non ci penso più, e vi ringrazio assai. Io tengo, Monsignor mio, quelle speranze incerte della pace del mondo, che costà tenete voi, ed in quanto all'arte mia io odio la guerra come i preti le decime, che così, come noi priva d'occasione d'operare, a lor toglie gli agi e le comodità; e penso in questa opinione non esser solo che, o colle passioni dell'animo, o con le fatiche del corpo, non aviamo ad aver riposo di quà. Ecco, io mi partii di casa, dove io affogavo nelle comodità e nella quiete, non prima arrivato nostro signore mi messe a disegnare storie e far cartoni per la vigna, e dopo che arò finito e Cerere col carro de' serpenti carico di biade, le femmine, e i putti ed i sacerdoti suoi che gli porgono le primizie e sacrificano gl'incensi del frumento, e fatto Bacco con le sue uve, pampani e tirsi, Sileno, Priapo, satiri, silvani e baccanti, e tutte le Dee delle Fonti che sacrificano, le fonti, i pozzi, ed i rivi d'acque coi fiori, e che le dolci aure e i Zeffiri aranno spirato il fiato alle mie figure, sarò forzato ancora, dopo il disegnarle, colorirle di mia mano; dove questa state, nè la Signoria Vostra, nè la consorte, nù'l fratello,

(I) Michelagnolo Buonarroti

nè gli amici mi rivedranno. Avendo animo nostro signore che tutto ciò (se non si muta) si faccia in una loggia fatta qui de' più superbi mischj e marmi, dico colonne e pavimenti, porte e pareti, che a' nostri dì si sia lavorata, avendola giudicata degna delle mie fatiche, e se non fussino stati i preghi, che mi son comandamenti, del mio grandissimo e rarissimo Vecchio, sarei tornato a sarchiare l'orto mio d'Arezzo, al quale non porto meno affezione, che faccia la Signoria Vostra alla sua stanzaccia terrena di Firenze, dove, rilucendovi la Pazienza che vi mandai, farà il medesimo, se ben vi son lontano, la Contentezza che mi chiedete, la quale, senza mandarvi altro disegno, sarà dipinta da me a sedere colma di letizia, in attitudine di riposo, coronata di lauro, rose, ed olive e palme, fra mirti e fiori, guardando il cielo con contemplazione divina, avendo attorno vasi verdi per le speranze, pieni di onori, come corone, scettri temporali e spirituali, altri di gioie, perle, oro e ricchezze, alcuni pieni di libri sacri e profani, statuette d'oro, medaglie, orologi diversi, sfere celesti, palle della terra, e tutte le cose delle scienze, tenendo in mano una palma, e nell'altra il corno d'Amaltea; nè mancherò di farle sotto i piedi lacci sciolti, catene, gioghi rotti, rostri di mare, e varie invenzioni di servitù: e, se la volete far più povera, potrem fare il Cinico Diogene con la sua tazza, dentro alla botte, che contempli il sole. Io parlo così improvvisamente, per satisfare più alla risposta della lettera sua, che alla pittura che debbo fare. Domenica sarò con il mio gran Michelagnolo, e discorreremla insieme, qual penso, anch'egli come me, che in questo mondo non l'ha trovata, non saprà come ella si sia. Intanto, se la Signoria Vostra potrà scrivere il suo capriccio, e cagione che lei, che sa come l'è fatta in questo mondo, mi possa dire come la debbo dipingere secondo il bisogno suo: nè mancate di mandare la misura del vano acciò sia conforme alla Pazienza, che, per servirla, io rubeiò il tempo al tempo, e ve la manderò stretta e legata perfino dove sarete. Io intanto attenderò a star sano col mio cordialissimo M. Bindo (*) a godermi que' beni che gli ha dati Iddio, così come egli si gode queste mie poche virtù e la conversazione, fino a tanto che Iddio mi trovi una basa che io vi posi su i piedi ben fermi, che i venti dell'invidia non soffino più al mio travagliato animo, e ci lassino vivere fino che Iddio ci dia di là quiete eterna; che, per più non potere, fo quel che io posso, e resto a' vostri servizj.

Di Roma, 1553.

(*) Altoviti.

XXI.

AL REVERENDISSIMO MINERBETTI VESCOVO
D' AREZZO.

Il Vasari si dispone a ritornare alla patria.

Disse il mio raro e divinissimo Vecchio (1) che coloro i quali cominciano a esser asini dei principi a buon'ora, se gli prepara la soma per sino dopo la morte. L'avervi, Monsignor mio, trattenuto di mese in mese con questa mia partita, è causato da quest'aria e paese, e l'esser io, come sapete, troppo servente, che per interesse dell'amico, e per l'altrui comodità, io depongo quello che importa lo stato, l'utile e l'onor mio. Ma perchè questo mio testamento di Roma, parendomi esser tanto obbligato ai sassi di questo luogo, mi fa che io vorrei partirmi con manco riprensione e rimordimento di coscienza ch'io potessi mai, avvenga che non son prete, nè ho gonnella tale che, sendomi detto ingrato, la possa ricoprire, e ciò sia detto con pace di quelli che non hanno questo titolo sopra la casa loro, del venir mio tenetelo più certo che l'andare in coro: per non perder tempo a me basta avere già ordinato nell'animo mio di voler servire me, e poi satisfare alla consorte tutto quel tempo che le ha rubato il servire gli asini vestiti di seta; nè pensate che io creda d'avere a far altro che dipingere continuamente, le quali figure, così come per l'addietro hanno accomodato il mio parentado, serviranno adesso a guadagnarsi quattro baiocchi, che fan bisogno l'anno ed il mese per vivere. Io non voglio più canzone, nè laude, nè inni alle mie virtù, che, mercè loro e dell'ambizione, mi hanno mal condotto il cervello, il quale, perchè ha bisogno di riposo, da parte sua vi prego, come mio pastore, che guidate e reggete gli smarriti greggi vostri, e, sendo io di quegli uno, pregherete nelle sante orazioni vostre il Signore, che salvo e presto mi conduca alla patria, che sendovi vicino potrò visitar lei ed il camerino, riposo forse di questa mia intrigata fantasia. Ora io, son vostro e di monsignor di Cortona, al quale mi raccomanderete infinitamente. Sabato mandai a M. Sforza (2) il disegno della sua facciata, e, non vi essendo, il Botti l'arà inviato alla corte, avendolo io indiritto a lui. La loggia cammina a furia, ed io sollecito, perchè mi struggo, per levarmi dinanzi alla ingratitudine, che per essere io muro vecchio, stracco e consumato dal tem-

(1) Michelagnolo Buonarroti
(2) Almeni Ved. le lettere N. XXVII e seg.

po, la sua edera mi rovinerebbe tosto. State sano, ed amatemi al solito.

Di Roma, 26. Ottobre 1553.

XXII.

Il Vasari annunzia il suo prossimo ritorno alla patria.

Increscemi che quest'ultima vostra mi abbia trovato in procinto di partire, e non abbia possuto satisfarla circa il negozio che desiderate faccia per voi con M. Bindo (1) nostro: che se pure io avessi avuto dalla corte il premio delle fatiche di sette mesi, e la mercede della tavola di palazzo, non solo arei cancellato la posta che dovete a M. Bindo del vostro, ma liberamente l'arei fatto del mio, e così, egli che non vuole aver pazienza alla ricolta, l'arei avuta io non a una, ma a tre, e a tutte quelle che vi fusse tornato comodo; ma se la fortuna mi fusse così propizia in farmi pagare le mie fatiche, come ella sa trovare le occasioni di farmi tirare la carretta, e portare la somma per servire chi non conosce merito, nè bontà, o servizio, sarei forse tanto liberale in fare certi tratti, che ciò mi oscura tanto lo splendor della fama, che me gli fa portare odio, e star basso come vedete. Orsù, io ci farò tutto quello che potrò, avvisandovene. Credo, Monsignor mio, anzi son certo, che da quest'altro spaccio in fuora non avrete da me più mie con la data di Roma, ma sì bene con quella della patria dove siete pastore, che già sento la letizia della consorte per avere ricevuto le robe, e prepararsi a ricever me per legarmi, che più non parta da lei. Scorgo mia madre, vecchia, desiderosa che le ruote che mi muovono attorno, per le comodità d'altrui e per torre loro l'allegrezza del vedermi, se le tronchi il perno che le gira: sento respirar S. Polo, che per sapere che egli ingrassa dal calpestarlo i miei piedi già le forze indebolite dalla trascuraggine de'lavoratori ed agenti miei: i sassi ed i mattoni di casa mia si rassodano insieme nel sentire ch'io torno, e le casse e i granai quasi senza cervello, più vuoti che pieni, pigliano ardire sapendo che torna colui che gli tien colmi e pieni del desiderio loro: il mio orto alido e sitibondo di me, sentendo ch'io vado, rimette le frondi già secche per il dolore di vedermi stentare per le case altrui, doglioso nel vedersi da altre mani troncarsi le cime dell'erbe, e sbarbare i cesti delle ricche foglie, vero

(1) Altoviti

ornamento, onore e veste della fruttifera terra: in somma io provo la dolcezza degli amici, de'parenti, e di tutti coloro, che aspettano, e sperano vedere questa mia tormentata anima uscire di questo purgatorio o inferno de'vivi, come disse il Petrarca; e mi ha mosso tanto a compassione il mio podere di Frassineto, luogo confino alla Chiana (*), che chiamandomi ogni giorno che io vada a casa a mangiare il suo pane dolce per il mio sudore, visto che non l'ascolto, ha impetrato grazia dalla madre Chiana: onde, per sommergersi in lei, feceli muro delle sue onde fangose, fino che i due fiumi che li rigano il dorso, empiendo con la rovina delle piogge il loro piccol letto, sommerse sotto quelle le semente sue; rompendo gli argini, e i fossi tutti ripieni, mi ha mostro che, non curandomi del suo servire, vuole con questo giusto. sdegno farmi ritornare; per il che, visto che di me si smagra chi mi serve e chi mi pasce, e che fo sacrifizio vano dell'offerte che escono dal puro cor mio, mi ha fatto oggi finire il cielo della volta di M. Bindo: talchè passato dieci giorni sarò libero da quella, la quale sarà cagione che sciorrà le catene della mia servitù, e così la Signoria vostra, sì per il signor don Luigi, come anco per lei o per altri amici, e sarò al comando loro; rendendomi certo che il grande Iddio, che mi ha dato questa poca virtù, vuole che la casa mia con la mia famiglia e con i miei signori me la goda fino alla morte. Ora ecco preparato i feltri, le valige, gli sproni e gli stivali della volontà e dell'animo, quali son più desiderosi del ritorno, che fussero mai in alcun tempo. State sano, che io vi amo tanto, che l'aver voi cagion di amarmi nasce che gli è pari, se bene gli è difforme dal signore al servo, e sono sempre al comando di quella.

Di Roma, alli 10. di Novembre 1553.

XXIII.

Lettera di complimento, e nella quale il Vasari annunzia esser disposto a venire in Toscana al servizio del duca Cosimo de' Medici.

Poichè vi siete ornato, Signor mio, di tante varie pitture, sì dentro in casa, come fuori in varj luoghi, per apparire, oltre all'amorevolezze usate, protettore della nostra arte ed artefici suoi, mi fa pigliare sicurtà di quella, sendo diventato de'membri d'essa, a salutar-

(*) Terra fertilissima in Toscana.

vi con questa mia, e oltre all'affezione sendovi obbligatissimo ancora più che non arei fatto, se non vi fussi scoperto amorevole con tutti i pittori, ed aver caro di fare operare e confortare che si faccia: e da questa vostra prontezza, e modo di beneficarci, porto tanto amore a voi e a questi tali che cercano di mettere in campo, che ai posteri resti opere de'tempi nostri per lassare memoria del secolo dove l'eccellenza è venuta, che non è cosa impossibile che non mi fusse facile il cercare di contentare questi tali che fanno sì pietosi ed amorevoli offizj, che, se io sapessi predicare, direi più de'loro fatti, che i frati bigi di S. Francesco; e quantunque io sia sempre andato cercando fare molte opere, così piccole come grandi, e fatto limosine assai della mia povertà a infiniti con cose dell'arte mia, ho sempre avuto riguardo dare le mie fatiche, ancora che non sieno nè la Venere di Apelle, nè la Diana di Zeusi, a chi ha favorito gli artefici e si è dilettato dell'arte. Confesso adunque avere a essere tributario vostro, poichè, procurando per noi ed amandoci, siete già fatto nostro; ed a cagione che io possa pagare largamente questo debito, la Signoria Vostra potrà intendere dal vescovo d'Arezzo, e da M. Sforza cameriere segretario di sua Eccellenza, qualmente io promessi al nostro duca, come avevo satisfatto al nostro Signore de'suoi capricci, volentieri me ne tornerei in Toscana, sendo più stracco che ricco, lontano alla consorte, senza figliuoli, e discosto dalle cose mie, e privo di tanti amici; ed ancora che l'avarizia e ambizione mi potesse tener quà, per lassare, oltre a molte opere, agli eredi miei il modo d'andarsi a spasso, e qualche dignità da mettergli a casa il diavolo, da che quest'arte io non l'ho fatta fino a qui, non voglio che essi si avvezzino a stare oziosi e in fine giuocarsi le mie fatiche dopo la morte; e ancora che qui mi sia fatto provisione onorata e promesse di gran cose, e datomi il necessario perchè io ci conduca la famiglia, la quale me ne guarderò come dal fuoco, conoscendo che mai più tornerei in cotesti paesi, e dove ora la barella mi toccherebbe, seguitando, a portare la carretta; hammi condotto a tale la speranza della corte, che, ancora che si possa avere quel che si desidera, per non aver più impacci la disprezzo e poco la curo, desiderando, come ho detto a monsignore d'Arezzo ed a M. Sforza, più la quiete dell'animo per fare con mia comodità opre che mostrino a chi resta il valore del poco ingegno che mi ha donato Iddio, che la città e i tesori donati da Alessandro magno alla virtù e tavole d'Apelle, avendo visto che l'esser ricco leva l'amore dalle cose dipinte, che sono morte, per metterlo alle vi-

ve, che sono daddovero. A me basteria una casa con orto da filosofare, ed un'opra che durasse parecchi anni, che o lei finisse me, o io finissi lei, con tanto quanto consumasse mia madre vecchia, la mia donna, io, e una fante, e un famiglio che avesse cura d'una chinea vecchia, che non può attigner l'acqua per bere, nè stregghiarsi da se: da quello in su, se mi bisognasse gonnella o altro per la brigata, farei in fra anno per gli amici qualche santo, che lui gli aiuterebbe. Crederei bene, che, s'io fussi riposato dell'animo, farei muover le mie figure per l'avvenire in tanti gesti, Monsignore mio amantissimo, io, sendo io obbligato al duca, che mi accennò che, quando io avessi finito, volentieri si servirebbe dell'opera mia, mi pare mio debito, poichè sono vicino alla fine, innanzi che io pigli altro, egli per mezzo di Vostra Signoria lo sappia, volendomi, come son suo, per suo, che mi pare pure vergogna mia, sendo allevato da cotesta illustrissima casa, che io abbia andare a vettura e zingarando per tutta Italia fino alla morte. Se io per mezzo vostro vengo a fare qualche opera segnalata, ora, se avete acquistato nome fra tutti per l'addietro di benefattore, che dirà l'arte ed il mondo di questo che farete adesso? Io non voglio stringervi, nè pregarvi a far altro in questo caso, che vi stringe l'amore del vostro principe, l'affezione d'abbellire la patria, e l'amore che portate all'arte, e il buon animo che la Signoria Vostra ha verso di me; che, facendo cosa di merito, renderete alla madre un figliuolo, alla moglie il marito, agli amici un compagno, ed a voi un servitore: giudicate per questo che merito sia il vostro, risultandone tante comodità. Imperò io lascio la cura a Iddio, e alla fortuna del buon fare, amico di chi desidera le memorie eterne, che sò favorirà tutte le parti; ed io, che vi amo quanto vedete, avendo fiducia in voi, ho fatto sicurtà con quella, scusandomi però s'io avessi usato troppa prosunzione appresso della Signoria Vostra come pittore e scrittore, sendoci concesso dal mondo liberamente dipingere e scrivere tutto quello che ci piace; ed a Vostra Signoria quanto sò e posso mi raccomando.

Di Roma, alli . . di . . . 1553.

XXIV.

A MONSIGNORE REVERENDISSIMO VESCOVO
DI CORTONA.

*Questa lettera è, come la precedente e la
seguente, relativa al ritorno del Vasari in
Toscana* (1).

Trovomi avere a rispondere a una vostra
delli 8 di questo, e per quella, circa alle cose
mie, ho inteso quanto avete risoluto; e, per-
chè non posso partire così di presente, arete
perciò tempo di negoziare con que' comodi
che bisognano, e forse l'imbasciatore Serri-
stori potrà innanzi alla sua partita risolverla
del tutto, e tanto più lo farà se gnene ricor-
derete; ed ancora che io mi partissi di Roma
adesso, penso dimorare tanto in Arezzo, s'io
non m'inganno, che quando verrò costì tro-
verò acconcio dalla Signoria Vostra e finito
ogni cosa, senza ch'io venga da me a fare il
sensale de' fatti miei presenzialmente. Ralle-
gromi che il duca abbia inclinazione inverso
di me, come fino al presente ho io desidera-
to, perchè siamo due a fargli qualche me-
moria, parendomi per debito mio che questo
mi si convenga. Del resto, io non penserò se
non che la Signoria Vostra faccia con Sua
Eccellenza ch'io possa vivere, perchè in que-
sto mondo altro non cerco nè desidero; e se
do questo fastidio a quella, date la colpa alla
protezione che tenete dell'arte, ed al vostro
avermi offerto. Attendete a star sano, acciuc-
chè, così come mi godo le due vostre, possa
aver grazia un dì godere lei presenzialmente,
ringraziandovi del favore che mi fate.
Di Roma, alli . . d'Ottobre. 1553.

XXV.

A MONSIGNORE VESCOVO DI CORTONA.

Io non dipinsi mai, ch'io mi ricordi, la
volontà del far servizio all'amico: venendo-
mene occasione potrò mettere in opera la let-
tera che la Signoria Vostra mi ha mandata,
la quale mi è stata sì cara e sì grata, e tanto
mi ha fatto indolcire e rallegrato, e confer-
mato nell'opinione che ho sempre avuto di
lei, che la speranza d'avere a fornire presto
l'albero della mia peregrinazione comincia
non a cascar le foglie da' rami, ma a sec-
carsi le radici, ancora che per l'utile lo ab-
bia fatto più frutto fuora che in casa mia, io
mi contenti tornare. Io son tanto satisfatto
del vostro buon volere, che se io non godessi
mai d'altro che della dolcezza ed amore che

si è acceso fra l'uno e l'altro, mi chiamo sa-
tisfattissimo da quella; e, per non deviare
dalla promessa fattavi, attenderò a mantenere
l'animo mio in questo buon proposito, a ca-
gione che io possa ridurre questa mia vita a
migliore stato. Fate pure con comodità vostra
tutto quello che voi pensate di me, che, sem-
pre ch'io sia quietato dell'animo, il quale al
presente trovandosi disunito dalle membra di
casa mia, per stargli lontano, farò giusta il
poter mio onore alla Signoria Vostra delle fa-
tiche mie, ed a tutti coloro che si serviranno
di me per mezzo suo. Ora state sano, ed ama-
temi al solito, ch'io amo ed amerò, ed osser-
verò sempre la Signoria Vostra, alla quale
quanto so e posso mi raccomando.
Di Roma, alli dì . . Ottobre 1553.

XXVI.

A MADONNA FRANCESCA SALVIATI
DE' MEDICI.

*Il Vasari la conforta per la morte del
cardinale Giovanni di lei fratello.*

Il volere confortar voi, che siete uno sco-
glio dove percuotono tutti i travagli e scon-
tentezze del mondo, sarebbe un diminuire la
gran prudenza vostra, la quale, nel lassarvi
il primo vostro consorte, giovane e vedova
con due figliuole imparaste a soffrire il dolo-
re col contemplare l'afflizione altrui, e vi
specchiaste nelle vane speranze del mondo
quando Leone X vostro zio e Clemente VII lumi
della casa vostra maggiori, furono preda del-
la morte. Che dirò del gran genitore vostro,
che tolleraste così modestamente la partita
sua? Non parlo del grande Ippolito cardina-
le, nè di Alessandro nostro duca, oltre alla
perdita della signora Maria e la signora di
Piombino, vostre sorelle, ma d'Ottaviano
dei Medici vostro secondo marito e mio si-
gnore, che, per lassarvi intrecciata di brighe,
avete dopo la sua morte continuamente tra-
vagliato la vita vostra. Conoscendo adunque,
Madonna mia onorata, che sempre ci è por-
tato via dalla fortuna e dal fato le cose che
più si stimano, e più si spera in loro, tolle-
rerete adunque ora la morte del cardinal vo-
stro fratello, così subita a noi servitori che
ne avevamo tanto bisogno, ed a voi che cre-
devate un giorno dovesse aprire gli occhi alla
casa vostra, cieca già da tanti infortuni. Ral-
legratevi poi che essendo egli morto in grazia
di tutta Roma, e da tanti signori celebrata e
pianta la bontà sua, al pronostico che meti-
tava tanti anni sono il pontificato può, a que-
sto la Signoria Vostra giudicare che sendo in
grazia degli uomini, sia anche appresso al

(1) Vedi la sua vita pag. 1134 col. 2.

grande Iddio il suo spirito collocato. Sieno le lacrime per lui da voi sparte con le orazioni e preci sante, per cavarlo, se fusse in luogo di pena; e'conforti, che vi hanno a consolare l'anima, saranno nel pensare che vi lascia tutti onorati, ricchi, ed in grado da ringraziare Dio, che avendo lassato alla casa vostra godere tant'anni lui cardinale, l'ha raccolto a se nella più perfetta età, e nella migliore disposizione di mente che sia stato mai. Piangiamo pur noi che restiamo quà alle miserie ed alle fallaci cure del mondo; e sono da invidiare quelli che, partendosi di questo carcere, muoiono in grazia del Signore. Ora state sana, e datevi pace, pregando sua divina Maestà che ponga fine a questo, e guardi voi con i vostri figli, ai quali, insieme con lei, dolendomi di questo caso, resto sempre prontissimo a tutti i vostri minimi cenni. La signora vostra madre è stata molto male; pure, la Dio grazia, è tornata al modo suo solito, e vi saluta, e tanto fo io, e farete il medesimo in mio nome a tutti i vostri di casa; e, perchè presto spero sentirvi in voce, farò fine raccomandandomivi assai, mentre prego Dio vi dia consolazione.

Di Roma, li 4. Novembre 1553.

XXVII.

Sopra il disegno della facciata di sua casa in Firenze.

Allo apparire della vostra cara, dolce e amorevole lettera, Signore Sforza onorato, ho visto la fede che è pur troppa inverso il vostro Giorgio, circa il disegno che la Signoria Vostra mi commette ch'io faccia per la facciata della casa sua, e darmi quella autorità libera che si può, perchè drento ciò che mi viene in fantasia spartisca ordini, e disegni, atto degno della liberalità del vostro animo, il quale, in sì nuova e libera commissione, fece fuggire la povertà del mio, e le invenzioni, l'attitudini, e'suggetti, che pur talora sogliono alloggiare meco, nella maniera che suole la disperazione far fuggire la servitù dalla corte. Questo nacque pensando all' opera che è pubblica, e al giudizio del nostro duca, e a'diversi pareri dei cervelli di Firenze sopra le pitture; spaventommi il sito grandissimo, e la bellezza della casa, e voi che meritate appresso di me tanto, che, se io spremessi il migliore di quello ch'io potessi mai, non mi satisfarei, conoscendo l'imperfezione mia per avere a servire a sì pubblico alto e onorato suggetto; pure per mostrare la prontezza del buon animo che io ho inverso

di quella, come ella medesima mostra nella fede che ha sopra di me, vi prometto, come gli spiriti torneranno in bottega, fare raccolta di tutti loro, per fare quel tanto ch'io saprò, più quello che merita la città, il principe, la casa, il sito, e voi: e se io non accelererò tanto prestamente il negozio, ne incolperete il tempo che la Signoria Vostra ha perduto questa state a non commettermelo, che sarebbono ora i disegni finiti; e già del mese passato bisognava aver cominciato a colorire, atteso che andando noi verso il verno, in una aria cruda come è Firenze, la pittura che si ha da fare, avendo a resistere all'acque ed ai ghiacci, e alla tramontana dove l'è volta, ha bisogno di tempo temperato a lavorarla, considerato che uno che lavori presto arà delle difficoltà a condurla in cinque mesi di tempo, tanto più, quanto desiderate che Perugia e Arezzo mettano in mezzo Cortona. E se non fusse che ho visto la Signoria Vostra diffidar di me circa il farla di mia mano, poichè mi aveste escluso, mi vi sarei offerto, intervenendo spesso de' disegni che si fanno, per dargli a condurre ad altri, quel medesimo che d'una buona musica ben composta, cantata da chi non ha voce nè contrappunto. Del giovane che mi chiedete, ancora che qui ce ne sia gran quantità, ma pochi buoni, di quel che ci sarà ne farò scelta, e quest'altro avviso vi saprò dire il prezzo, il tempo', e se vorranno venire: come la Signoria Vostra mi saprà dire in questo mezzo se ella vuole ch'ella si cominci al Marzo, o pure al presente. Mi sarà carissimo se in qualche destro modo quella potrà cavare dal signor duca nostro dove e in ciò l'umor suo piegherebbe, o in qualche poetica antica o moderna storia, a cagione che, cercando voi satisfare a ognuno, io, che in ciò divento lei stessa, possa a Sua Eccellenza, a voi, e agli altri satisfare di quel poco che mi sovverrà: perchè sapendo il vado, passerò alla riva più facilmente. In questo mezzo il Serristoro ambasciador ducale sarà comparso costì, e seco parlerete della faccenda mia, che anco lui desidera ch'io venga a servir costì, e viva con la mia famiglia continuo in Firenze, poichè io veggo che i padroni, gli amici ed ognuno il desidera; ed essendoci inclinato l'animo del duca, che più volte me n'ha ricerco, giudico che Iddio voglia darmi quella quiete, la quale non hanno saputo mai trovare tutte le invenzioni del mio cervello, a cagione che in questa età della mia perfezione abbia ad ornare con le fatiche mie sì magnifica città sotto il governo del maggiore principe de' tempi nostri; acciocchè renda l'onore delle ricevute virtù, quali elle si sieno, a cotesta casa illustrissima, quale per suo mezzo ne

sono stato degno. Raccomandomi pure caldamente al duca Cosimo ed a voi stesso; e senza più offerirmi resto sempre vostro, nè vi ringrazio d' opera che facciate per me, per non offendere la bontà vostra, quale si dilettò sempre giovare alle virtù. Degnatevi di salutare il Ruggeri, fisico eccellente ed inchiodatelo un dì con una moglie in Firenze, che merita la sua bontà, virtù, e costumi d' essere accompagnato da una donna simile a lui; e state sano.

Di Roma, li . . . d' Ottobre 1553.

XXVIII

AL SIGNORE SFORZA ALMENI.

Sopra il disegno della facciata
di sua casa.

Rispondo alla vostra de' 7 di questo, e con più satisfazione e certezza arei risposto prima, se io avessi avuto la lettera di monsignor di Cortona, come la Signoria Vostra mi accusa nella sua, perchè a quest' ora arei risoluto di venire a fare la facciata di mia mano, come me ne ricercate e mi ci includete di nuovo, sebbene me n' ero scluso, ancora che il mal del fianco, nimico del lavorare in fresco ai corpi umidi come il mio, mi conduca, quando ci lavoro, a cattivi partiti. Ma, veduto la voglia che la Vostra Signoria ha di fare ella sia esemplo di tutte quelle che si hanno a fare da ora innanzi in Firenze, mi fa risolvere, conoscendo il merito vostro, amandovi come fo, a fare il debito mio con spendervi intorno ogni sorte di fatiche, e mettermi a pericolo di ciò si sia, confortandomi che i servizi che si fanno liberamente a chi gli merita e gli conosce, il cielo, che gli comparte giustamente, aiuti le parti che lo vanno imitando, pur che la troppa fede che mostrate avere ne' fatti miei, l' opera mia, che non gli è pari, non gli scemi di grado; ma spero, quando ciò sia, dove mancherà l' eccellenza supplirà in quello scambio il buon voler mio; ed il vederla nascer presto e con amore è già per saggio dell' averla presa per mia figliuola. Ho fatto il disegno di tutto il partimento astratto assai dall' altre facciate che si sono fatte e che si fanno; e, come so il volere del nostro illustrissimo principe, io disegnerò le storie che mancano ne' vani, i quali ho lasciati per ciò. Veddela venendo in camera mia il mio rarissimo e divinissimo Vecchio (1), il quale si compiacque, e intorno guardando la stravaganza degli ornamenti, la bizzarria

(1) Michelagnolo Buonarroti.

dell' ordine, la moltitudine delle figure, ancora che la lodasse secondo il suo costume, lodò molto più il bell' animo vostro d' abbellire ed ornare più le bellezze di cotesta città, la quale ha ornato, ed imbellito, ed ingrandito voi. Intanto io mi vado spedèndo sì dalla corte, come dall' altre cure e faccende degli amici miei cari, che tosto spero avere satisfatto loro per partirmi, e satisfare di costà il principe, e la Signoria Vostra con la casa mia, volendo mostrare con l' opera, a chi mi scrive che 'l duca mio signore dice che non mi so fermare, che non ha considerato che il contrappeso dell' aver moglie fermeria il mercurio, e troppo sa che il correr dietro a chi fugge fa allenire le forze, ed invecchiando si manca di spirito, di speranza e d' animo. Fussi pure io stato degno in tanti anni, che me gli sono offerto, d' aver mangiato il suo pane! perchè se l' opere mie, che son pure assai e in diversi luoghi, e fanno ornamento alle regole de' frati, ornassinole camere e sale di sì alto principe, la virtù mia sarebbe cresciuta d' altra maniera, che non ho fatto, sì nell' onore, nella fama, e nella utilità. A me basta ora esser condotto qui, e con proposito, che questo resto che mi avanzerà non vada in bocca a Satanasso, sì della vita strapazzatissima, dell' opere, del corpo, e dell' anima; che pure se la Signoria Vostra, e tutto Firenze, che io ho mostrato avere lavorato molte cose, ma ultimamente la tavola di S. Lorenzo, più per il voto dell' onore, che per l' avarizia, avendone avuto sì piccol prezzo, con tante fatiche, e a tutte mie spese, o sia come si voglia. Io non posso ringraziarvi tanto quanto io sarei tenuto all' offerte che mi fate, le quali sono registrate nel cuor mio per servirmene bisognandomi, e poi pagarvene il merito con tutta l' usura che straordinariamente ci può andare. Non ve ne dico più altro, perchè non ho concetti che sappiano pagarvele di parole: e resto che mi comandiate.

Di Roma, alli 14 d' Ottobre 1553.

XXIX

AL SIGNORE SFORZA ALMENI.

Sopra il disegno della facciata di sua casa.

Dopo l' avere io spartito e disegnato, come scrissi alla Signoria Vostra, l' ordine e gli ornamenti della facciata di quella, come persona che voglia mostrarvi saggio dell' amore che vi porto, ho fatto l' invenzione del tutto distesa in carta, poichè me ne deste commissione, senza aspettare più di costà cosa alcuna,

e così per questo spaccio ve la mando. Vero è che, secondo il parer mio, l' ordine dell' adornamento non penso muoverlo più altrimenti, se già non vedessi più ricco, più vario, e più bel disegno d' ornamento di questo, atteso che le figure che ci si faranno, come quelle che ho schizzate nella carta, vengono alte braccia quattro l' una, che saranno specie di giganti : oltre che per esser la facciata, ancor che grande, dai mezzi tondi delle finestre offesa, che rimane braccia tre fino al davanzale, mi è bisognato fare quegli ovati fra l' una e l' altra, perchè le storie che ci vanno vengono ancor maggiori. Io non vi ho accennato niente dentro, a cagione che se il duca, o la Signoria Vostra volessero ch' io mutassi invenzione, ce ne possiamo servire. Io per me credo che, poi che le facciate furon fatte, questa di ricchezza non cederà a nessuna, nè anche di componimento nè di continuazione di storia, che sia varia ed in tutto universale. Ora eccovi il mio ghiribizzo che mi chiedete, ed a cagione che l' aviate a intender meglio ne ragionerò adesso succintamente sopra lo schizzo che vi mando, come a piè. La vita nostra, ancora che ognuno la sappia studiandola alle sue spese, è la più bella storia che si possa dipignere in una facciata, e non esser più fatta, perchè in quella son tutte l' età, tutte le forze, tutti i travagli, tutte le allegrezze, tutti i favori, e le disgrazie che nascono a chi ci vive. Mi è parso in una facciata grande come la vostra, lei che ha amato e servito il suo signore, ci avete mostro che la sapete bene; ed a cagione che chi guarderà la casa vostra abbia a imparare da lei a conoscere lo stato dove si trova, ho fatto dalla nascita sino alla morte li sette gradi della vita dell' uomo, e da quali virtù e' sono e dovrebbono essere accompagnati, cominciando il principio suo, dagli ovati, l' infanzia per fino all' ultima resurrezione dopo la morte. L' Infanzia, come vedete, è la prima delle sette; sarà tenuto l' ornamento suo dalla semplice Purità, che dentro per istoria vi sarà un prato, che si farà d' una che si convenga più al nostro proposito nell' opera; e di sotto fra le finestre sarà la Carità, che nutrisce i suoi figliuoli, che è una delle sette virtù teologali, secondo la vita cristiana. Di sotto poi le prime finestre nel fregio, in que' tondi piccoli, per ciascuna sarà una delle sette arti liberali; che a questa fo la Gramatica per essere la prima porta alle dette; sopra alla storia dell' ovato, vi è uno de' sette pianeti, che a questa ho preso il Sole, perchè a lui sta l' alluminare i ciechi, che vengono in questo mondo. Sopra in quel tondo, che non vi ho fatto niente, vi va uno de' dodici segni del cielo, secondo l' influsso, il quale sarà

ascendente di quella natività; trovandosi allora quel segno nella casa del Sole, verranno con quest' ordine a seguitare tutte l' altre sei, come vi mostrerà nella fronte il disegno. Seguita dopo questa la Puerizia, che il suo ovato sarà retto da due figure, cioè l' Amore e l' allegrezza; e qui si farà putti che vadano alla scuola ed imparino, e altri che sieno ammaestrati nella religione; sarà sotto all' ovato la Fede, e sotto nel fregio delle finestre sarà quel tondo la Logica, che accompagna questa Puerizia; sopra sarà Mercurio con il segno in casa sua, appropriato al genio di tutta questa storia. L' Adolescenza si farà reggere l' ovato suo dallo Studio e dalla Fatica, dove sarà, dentro nella storia, musiche, suoni, piaceri, ed altri giovani che studino in varie arti. Sarà sotto fra le finestre la Speranza; e nel fregio di sotto, delle sette liberali, la Musica. Sopra sarà Venere a sedere in sur un delfino, e sopra lei il segno suo nel tondo già detto. Dopo questo sarà la Gioventù, nella quale si farà una caccia di tori, dare in chintana, e fare altre pazzie; che il suo ovato sarà retto dalla Vanità, e dalla Stoltizia, e sotto vi sarà la Temperanza, e nel tondo del fregio la Rettorica, e sopra fra le finestre Marte armato, e nel suo tondo il segno del Cielo, secondo la storia sua. La Virilità seguita, che il suo ovato sarà retto dall' Onore e dalla Religione, e la sua storia sarà un principe coronato ed investito d' uno stato, che dispenserà a' servitori molti suoi doni, che sotto arà la Prudenza, e nel suo fregio la Filosofia, e sopra fra le finestre Giove con il folgore e l' aquila in maestà, e nel tondo di sopra il suo segno. La Vecchiezza ne viene poi retta dalla Cogitazione e dalla Infermità, che nel suo ovato si farà vecchi astrologi, altri malati, altri attonti, e malinconici, e pensierosi; aranno sotto la Fortezza, e nel fregio delle finestre l' Astrologia. Sopra sarà la Luna, e il segno suo del Cielo, nel tondo che ha di sopra, conveniente al suo significato. L' ultima delle sette sarà la Decrepità, quale sarà retta dalla Penitenza, e dentro all' ovato suo saranno vecchi rimbambiti che saranno guidati da' putti ne' carrucci, e correranno con quelle farfalle facendo mille pazzie. Sarà sotto di loro la Giustizia, e nel tondo la Geometria. Sopra sarà Saturno pensoso, e lo faremo che si mangi i figliuoli, perchè consuma ogni cosa che nasce al mondo; e sopra il segno suo. Faremo sopra la porta, o di stucco o di colori, l' arme di Sua Eccellenza, la quale sarà sostenuta dalla Pace e dalla Eternità, mettendola in mezzo due storie nel fregio sotto alle finestre. Nella banda ritta sarà un Arno che abbraccia una Firenze, la quale accen-

nerà e farà segno d' allegrezza, porgendo doni all' altra storia da mano manca, che sarà Perugia col suo Trasimeno, che riverentemente accetterà il favore e i doni dati da detta Firenze; e le ninfe del Trasimeno si faranno intorno presentando varj pesci al fiume d' Arno, e farà servitù a Firenze. Per seguitare il fine delle sette età fra le finestre inginocchiate, che torna a proposito, sì della storia di Firenze e Perugia, sì dell' arme di Sua Eccellenza, si farà la vita attiva, molti che edificano, dove sarà scarpellini, muratori, falegnami, architetti, e persone che s'agitino per vivere, che sarà accompagnata da due figure, una per nicchia, che mettano in mezzo la finestra inginocchiata: una sarà Rachele figliuola di Labano, l' altra la Sollecitudine. Nell' altra storia sarà la vita contemplativa, dove si farà Diogene con la scuola de' filosofi, e romiti, e solitarie persone speculatrici; e per essere Perugia sotto la Chiesa vi sta ben sopra, come Firenze, gli uomini, che travagliano in quelle arti. L' ultima di tutte sarà una battaglia dove sieno morti infiniti uomini, e forse faremo la rotta de' Romani avuta da Annibale al Trasimeno, e questa sarà per il fine di tutte, mostrando diverse morti. Per chi mal muore, nella nicchia allato vi sarà Plutone principe dell' Inferno; nell' altra, per chi ben muore e vive, l' ultima resurrezione eterna. Non ho voluto dilatarmi come si hanno a figurare i sette pianeti, nè i suoi segni, in che abito, atto, o modo, per non vi fare una leggenda, che a tutto ho pensato, simile alle sette virtù teologiche, che nè l' una nè l' altra sarà nel modo usato, nè nemmeno le sette arti liberali. Restami a far memoria che saranno poi sopra le finestre inginocchiate tre teste d' imperatori sostenute da due vittorie: l' una sarà Cesare, l' altra Pompeo suo avversario, l' altra Ottaviano che si gode le fatiche e le grandezze di tutti. Ora, se questa mia invenzione vi satisfarà, mi sarà grato, promettendovi che ancora non vi piacendo, se di nuovo avrò ad affaticarmi, farollo più che volentieri; ma vado esaminando che tante cose, di tante sorte, tanto varie, se le saranno condotte bene, piaceranno; e non vi dia noia nè il tempo nè la spesa. Credo, anzi sono risoluto, che farete la vista di casa vostra non solo superiore a Cortona, ma a tutti i vescovadi di Toscana. Intanto voi vi goderete queste mie fatiche, ed io attenderò a fine e finire queste mie faccende ed opere, che vi prometto, oltre che ho bisogno di riposo al cervello, il quale è infermo per tante mie straordinarie fatiche, che, ancora che io stia in riposo in Arezzo qualche mese, me ne sentirò un pezzo. Ora io arò caro sentire l' animo vostro,

acciò deliberando si conduca al tempo che direte, e io possa provvedere quegli aiuti che si converranno per satisfare la vostra dolce natura, alla quale, per essere io inclinato a farle ogni servizio, lo mostro con l' affetto dell' animo disegnando e scrivendo. Ora state sano, e amatemi, e raccomandatemi al mio gianduca, e vi bacio le mani. Sarammi caro non mostriate la carta fuori, perchè, oltre che faceste poco onore a me per essere uno schizzo, pregiudichereste a voi, che spesso, innanzi a te, chi vede fa fare e mette in opera le fatiche d' altri; e, perchè l' ho provato spesso, però ve lo ricordo.

Di Roma, alli . . di Ottobre 1553.

XXX.

AL SIGNORE SFORZA ALMENI.

Sopra la facciata di sua casa.

Ier sera, con una coperta di Simon Botti mio, ebbi una vostra di Pisa degli undici dello stante e la ricevuta del mio disegno sopra la facciata della Signoria Vostra, che, per esser satisfatto a Sua Eccellenza ed a lei, ne ho sentito quella allegrezza che sentirà la Signoria Vostra per le sue lodi, e per il buon voler mio quando sarà finita, perchè ho caro satisfare la mente di sì gran duca, e la voglia della Signoria Vostra e l' obbligo che ho preso di quella; e, quando mi sarà consegnata da quella, subito la ridurrò al netto, e di già l' ho allogata. Ora attenderò con la mia solita sollecitudine a provvedere, innanzi ch' io parta, gli aiuti, e le cose necessarie che si ricerca alla spedizione di tal' opera. E perchè quella conosca che le lettere, le parole, i disegni non posson condurla, ma sì la persona mia, la quale con buon punto a' cinque di novembre, o poco dopo, sarà a cavallo per la volta di Arezzo per questo conto: e ci sarei già stato da qualche giorno, se monsignor Bindo Altoviti, al quale ha obbligo questa mia poca di virtù, non l' avesse impedita per una loggia in casa sua in sul fiume del Tevere, la quale ho avuto a fare lavorare di stucco, e dipignerla di mia mano in spazio di tre settimane; e ho fatto tanto lavoro che io stesso di quest' arte me ne rido, e mi maraviglio assai, e credo che Sua Signoria abbia conosciuto che non sono per dar volta di quà così per fretta. Ha voluto che in questa mia partita paghi il debito per tutte le volte che gli sono stato appresso. Ora io sono risolutissimo partire, e già sono per strada quattro some de' miei arnesi, e da tutti questi signori ho preso licenzia. Intanto, se farete opera insieme con l' ambasciator di

Roma e monsignore di Cortona appresso il duca in benefizio mio, sarà, oltre all'affezione che vi porto, un obbligarmi a Sua Eccellenza e alla Signoria Vostra in maniera, che tutta la casa mia vi sarà sempre tenuta. Ora non rispondete più altro che il conforto che mi ha dato la vostra lettera, piena di quelle dolcezze che si può provare dagl'inchiostri dei veri amici, mi ha sì innamorato e cresciuto desiderio di servirla, che, se non fusse la crudeltà del verno, farei vedere a Firenze, e a tutto il mondo, che i basti e i gioghi che si pongono agli uomini, quando son ripieni di cortesia, non scorticano, non infrangono, e non pesano. Ora amatemi, che son vostro, e si disegni la Signoria Vostra far reverenza in mio nome a quel granduca, a cui fu sempre la virtù mia ardentissima di servirlo e di augurargli felicità.

Di Roma, alli 26. di Novembre 1553.

XXXI.

A MESSER BENEDETTO VARCHI.

Sopra la scultura e pittura.

Il voler, Messer Benedetto mio, dimandare a me quello che io intenda circa alla maggioranza e difficultà della scultura e pittura, vorrei, per l'animo ch'io ho sempre tenuto inverso le sue dotte e maravigliose azioni, far sì, che ella mai conoscesse, per il primo servizio da lei ricercatomi, esser abile a satisfarla: prima ne ringrazierei il cielo per potermi mostrare nel giudizio vostro tale, quale voi di me vi promettete, e non quel che so io d'essere. Imperò ritrovandomi in Roma dove una scommessa si fece, fra certi cortigiani, della maggioranza dell'una e dell'altra rimessono il dubbio in me, di maniera che io lo conferii con il divino Michelagnolo, il quale dissemi per risposta essere un fine medesimo difficilmente operato da una parte e dall'altra, nè volle risolvermi niente. Pertanto s'io non avessi pensato cascare in disubbidienza nei vostri prieghi, stimandoli in me comandamenti, vi arei mandato un foglio bianco, che voi, come di spirito purgato e di scienzia pieno, la sentenzia su vi scriveste, come di me e degli altri giudice migliore. Imperò, per quello che provo in tale operazione, sento questo, che quello che più perfettamente si accosta alla natura, quello esser più vicino alla prima causa si comprende; e quelle che giovano a essa natura nel conservarla nelle scienze, o manuali arti, quelle più perfette diciamo essere, come l'architettura, più della scultura e pittura, più a perfezione si vede i suoi fini attendere. Ma questa della scultura non vi prometto voler parlarne, atteso che si appiccherebbe una lite fra loro e noi, che non si sgraticcerebbe dai nostri pennelli in mille anni; ma, parlando delle difficultà della mia arte ed eccellenzia di quella, vi dico, che tutte le cose facili che all'ingegno si rendono, quelle meno artificiose si giudicano essere. Imperò, volendo vedere l'eccellenzia della scultura, voi stesso pigliate una palla di terra, e formate un viso, una pecora, alla quale non arete a fare, dandogli la rotondità, nè i lumi nè l'ombre; e, fatto che avrete questo, piglierete una carta, e con la penna, o con quel che vi pare che segni, disegnerete il medesimo; e così dintornato l'ombrerete un poco, e de'due, quello che ha più similitudine di buona forma, quello vi sarà più facile a esercitarlo; perchè veggiamo nella professione nostra molti che contornano le cose benissimo, e ombrandole le guastano: alcuni male dintornano, ed ombrandole le fan parere un miracolo. L'arte nostra non può farla nessuno che non abbia disegno grandissimo, perchè facciamo in un braccio di luogo una figura di sei braccia viva e tonda, che la scultura perfettamente tonda in se si vede essere; e perchè questo disegno e architettura, formata in nell'idea, esprime il valore dell'intelletto, in nelle carte che si fanno dipignamo in esse gli spiriti, le vivezze, i fiati, i lumi, i venti, le tempeste, le grandini, le piogge, i baleni, i sereni, i lampi, l'oscura notte, il chiaro giorno, il sole e gli splendori di quello; formasi la saviezza nelle teste, con le smortezze e lividezze dei volti, variansi le carni, cangiansi i panni, fassi vivere e morire, chi vuole, la mano dell'artefice: figurasi il fuoco, la limpidezza dell'acque, dassi anima di colore vivente alle immagini de'pesci, e si fan vive vive le piume degli uccelli apparire. Che dirò io della piùmosità delle barbe, e della morbidezza color loro sì vivi, proprii e lustri nel dipignere, che più vivi che la vivezza somigliano, che lo scultore nel duro sasso pelo sopra pelo non può formare? Oimè, Messer Benedetto mio, dove mi fate voi entrare? che quando considero alla divina prospettiva che non operata non solo nelle linee de'casamenti, colonne, cornici, tempj tondi, dove gli strafori de'paesi si figurano, che ogni ciabattino si vede avere in casa tele fiaminghe per la prospettiva de'paesi e colorito vago di quelli; dove il moto che, soffiando il vento, faccia nella scultura cascare e sfrondare le foglie degli alberi? e dove mai mi farete di rilievo, da che man dotta si sia, una figura, che, mangiando una minestra calda, quella col cucchiaio dalla scodella cavandola, fumicando per la caldezza, mi faccia il fiato di quel-

lo che volendola mangiare vi soffi per raffreddarla? Ha la pittura, il lavorare in muro, la tempera, il colorito a olio, che tutti sono differenti l'uno dall'altro, e sono un'arte appartata; e se un pittore disegna bene, e non adoperi bene i colori, ha perso il tempo in tale arte; se bene colorisca, e non abbia disegno, il fine suo è vanissimo, oltre che quando fa faccia bene queste cose, e non sia prospettivo bonissimo, ha fatto poco frutto, e la prospettiva difficilmente tirar si può se il pittore non sappia qualcosa d'architettura, perchè dalla pianta si trae e dal profilo il lineamento di quella. Ha il ritrarre le persone vive di naturale, somigliando, ingannato molti occhi, e si è visto a'dì nostri come nel ritratto di papa Paolo di Tiziano; che, essendo messo a una finestra al sole alto per verniciare, tutti quelli che passavano, credendolo vivo, gli facevan di capo; che a sculture non vidi mai far questo, e perchè si è visto che il disegno è madre dell'una e dell'altra arte per essere più nostro che loro, atteso che molti scultori eccellentemente operano, che in carta niente non disegnano, e infiniti pittori che per dilucidare un quadro, quello, quando hanno preso i contorni, lo fan parere il medesimo, e perchè se avessero disegno lo potrebbono ritraendo contraffare medesimamente simile, che, per non ci esser, goffi e inetti tenuti sono. Veggiamo Michelagnolo a' dì nostri a uno squadratore, che ha in pratica i ferri, con dire, lieva qui, lieva quà, gli ha fatto condurre uno di quelli termini che sono alla sepoltura di Giulio secondo pontefice, il quale scarpellino, vedendo la fine della figura, disse a Michelagnolo, che gli aveva obbligo perchè gli aveva fatto conoscere che aveva una virtù che non sapeva: la quale opera il giudizio di un pittore di disegno grandissimo fatto avrebbe. Insomma una minima delle parti della pittura è un'arte stessa, e tutta insieme è una grandissima cosa; dove io risolvo, che pochi rari e perfetti siano, per i tanti capi che in quella s'hanno a imparare. Risolvendomi, che se lo studio e 'l tempo, che ho messo a imparare que'pochi di berlingozzi ch'io fo, l'avessi messo in una altra scienza, credo che vivo canonizzato e non morto saria, tanto più a questo secol d' oggi la vediamo ripiena d'ornamenti nelle composizioni delle storie che, si fanno, in nelle quali mi pare che quando un pittore sia privo dell'invenzione e poesia, dove sotto varie forme conduca gli occhi e l' animo a stupenda maraviglia, sia di grandissimo grado. Veggiamo le fughe de'cavalli antichi nelle storie di marmo non avere la fatica, il sudore, la spuma alle labbia, e il lustro de'peli ne'cavalli; non contraffà la scultura i vasi, i

velluti, l'oro e l'argento, nè le gioie, le quali, a quelli che le operano perfettamente, recano negli ornamenti messi d'oro le belle pitture, come gioie veramente da tutti i belli ingegni in grado e in pregio per il mondo tenute. Ora Vostra Signoria giudichi a suo piacimento, e non guardi a quello che ho detto come interessato nell'arte della pittura: e stia sana.

Di Roma, alli dì 12. Febbraio 1547.

XXXII.

AL DIVINO MICHELAGNOLO BUONARROTI.

Il Vasari lo consiglia a lasciar Roma ed a venire in Firenze al servizio del duca Cosimo de' Medici.

S'io non risposi all'ultima lettera, che mi scrisse già la Signoria Vostra, ne incolperete i travagli che d'allora in quà m'ha dati la fortuna, i quali sono da me sopportati con quella pazienza che imparai da lei, mentre fui costì, nel vedervi poco conoscere da chi dovería, per interesse, se non del suo nome, almeno dell'anima, adorarvi. Or ecco che dopo essermi abbruciate le case, le capanne, i grani, e predato i bestiami da'Franzesi, che di tutto lodo e ringrazio Dio, poichè dalla virtù sua è stato dato sepoltura alla loro impietà ne' nostri terreni della Chiana, così faccia la Maestà sua che conosciamo il male operar nostro, che, ancorachè ne visiti con le tribolazioni, sempre diventiamo peggiori. Orsù, poichè m'ha levato l'affezione della villa, vedrò almeno che non mi levi l'affezione che vi porto, la quale è tanta, quanta sapete; e conoscete il cuor mio, che sempre in fronte ve l'ha mostro, e adesso più che mai desidero, non la grandezza vostra, che non può più alzarsi, ma un contento solo, che la vostra anima insieme col corpo, innanzi che vada a rivedere quelle anime famose che fanno ornamento al cielo, così come l'opere sante feciono in vita, dia di se una veduta a quest'almo paese. Perchè, oltre che 'l duca non desidera altro che godere dei vostri ragionamenti e consigli, senza affaticarvi nell'opere, giovaresti non poco a Sua Eccellenza, e alla casa vostra fareste non poco favore ed utile; che 'l vostro nipotino, che in spirito conosce la divinità della scultura, pittura ed architettura del suo antecessore, credo, che vedendovi, snoderebbe le parole per ringraziarvi; e quello che io stimerei è che, secondo che io odo da Sebastiano Malenotti vostro ministro e apportatore di questa, la crudeltà usata alle vostre fatiche

nella fabbrica (1), mi fa essere ardito a pregarvi che vi leviate dinanzi a chi non vi conosce. Può essere che la Signoria Vostra, che ha liberato San Pietro dalle mani de' ladri e degli assassini, e ridotto quel ch' era imperfetto a perfezione, abbia a far questo. Certo, che non poteva esser fatto da altri, che per le mani di chi è. Ora, Signor mio caro, restringete voi stesso in voi medesimo, e contentate chi ha voglia di farvi utile ed onore. Date il resto del riposo a coteste ossa onorate in quella città che vi diede l'essere. Fuggite l'avara Babilonia, che il Petrarca, vostro cittadino, oppresso da simile ingratitudine elesse la pace di Padova, come io vi prometto avrete quella di Firenze, se fuggite a chi correte dreto. Signor mio, troppo sono uscito a volere, io che non so viver per me, consigliare la Signoria Vostra. Non imputate ciò allo sdegno, che io abbia concetto per il mio servito (2), che, conoscendo quello che hanno fatto le liberalità loro alle vostre fatiche divine, io ho a rifar loro di gran somma. Mi muove bene lo sdegno di coloro, che non conoscono il bene che ne ha dato Iddio per mezzo della vostra virtù, ed io stimo, adoro e osservo coloro che l'accettano e la conoscono, come fa ora il duca Cosimo; che adesso, che la mia poca virtù è rimasta dalle prede e fiamme ignuda, vuole abbracciarla, e vuole che io quieti questo tormentato animo. O se a me, che non son nulla appresso a voi, fa tanto, che dovete pensare più a niente? tanto più quanto in voi non è sete d'avarizia o di ambizione. Credo certo, che camminando in quà, vi parrà accostarvi al paradiso; e se l'altrui malignità vi dicesse che quà sono le tenebre e gli orrori ne'popoli, rispondo che son per quelli che non amano la giustizia e la pace, e che cercano l' odio e'l tradimento fino in casa di Satanasso; ma coloro che vanno per la via della virtù, vivendo in grazia di questo principe, vivono ancora in grazia d'Iddio; e ciò n'è cagione l'averlo fatto duca lui: però egli lo guarda, ei combatte, e vince per esso. Or io non voglio più tediarvi; pigli la Signoria Vostra l'animo mio resoluto ad ogni cosa con quella mente pura, che 'l mio ingegno adora le virtù e l'azioni vostre. Salutate per me Urbino (3), e buon pro vi faccia del putto maschio, che Dio ve ne dia allegrezza. Vivete felice.

Di Firenze, li 20. di Agosto 1554.

(1) Di S. Pietro di Roma.
(2) Cioè la mia servitù.
(3) Servitore di Michelagnolo.

XXXIII.

A MICHELAGNOLO BUONARROTI.

Sopra l' accademia del disegno, e la sagrestia e cappella di S. Lorenzo di Firenze.

Molto magnifico signor mio. Tutti quegli aiuti e favori che 'l magnifico Cosimo, Lorenzo, Leon X e Clemente VII, e tutta la lor casa porse all' arti del disegno ne' tempi loro, in ne'nostri, Messer Michelagnolo mio, gli ha superati il duca Cosimo, come in tutte l'altre cose, di magnificenza, di dignità, e di grandezza, essendosi d'ogni tempo mostro, non come signore, ma come protettore e padre di tutti noi, aiutando coloro che nell'opere della virtù non si possono sollevare senza l'aiuto d' altri. Qui ha fatto Sua Eccellenza, come intenderete, mettere insieme tutta l'arte del disegno, architettori, scultori e pittori, e ha fatto donare liberamente loro il tempio degli Scali in Pinti, e il capitolo della Nunziata, con facoltà all'arte di potere in non molto tempo finirlo, con ordine di capitoli e privilegi che convengano tutti alla amplificazione e grandezza dell' arte per fare una sapienza, anzi uno studio per i giovani, ed ordine d'insegnare loro, ed a' mezzani il modo dell' esercitarsi e fare Popere con più studio, ed a' vecchi, che sanno, il lasciare delle opere che Sua Eccellenza farà far loro per eterna memoria al mondo: e con utile ed onore di tutti ha provvisto agl'infermi, e per la cura del culto divino, acciocchè vivano come i Cristiani, con far fare loro molte opere di carità fino che fieno sepolti, e pregare per l'anime loro, e mille beni. Ha voluto che del corpo di quest'arte se ne faccia una scelta dei più eccellenti, e che il corpo sopraddetto gli vinca, e questi gli chiama accademici, e poi sien confermati da Sua Eccellenza. Ed a cagione che, non solo questa città, ma tutto il mondo goda di questi onoratissimi frutti, dando anco comodità alli forestieri di poter godere questi medesimi privilegi per maggiormente aggrandirla, ha voluto Sua Eccellenza esserne capo, e successivamente vuole che sia il medesimo nella persona di quelli che saranno al governo di questa città; e si è degnato questo signore abbassare se, per ingrandire queste arti, facendosi chiamar principe, padre, e signore, e primo accademico, protettore, difensore e conservatore di queste arti; e così è stato vinto per i voti di tutto il corpo dell'arte e accademia. Hanno dopo lui, per l'obbligo che hanno queste arti alla Signoria Vostra, elettola per capo e maestro di tutti, non avendo questa sua città, nè for-

se il mondo, il più eccellente in queste tre professioni, che se n'abbia memoria; e sete stato vinto con molta satisfazione di tutti, e con tutti i voti. Sono rimasti dopo lei trenta-sei accademici della città e dominio, persone tutte di conto, e da sperarne ogni onorata opera, e di questo numero ventidue ne stanno in Firenze. E perchè Sua Eccellenza disegna di queste piante virtuose ricorne il frutto, e avendo considerato e cercato, come ella sa, per più tempi, e in più modi e per diverse vie di volere che ella tornasse a Firenze, non solo per servirsene nel consiglio e opera di tante onorate imprese fatte da lui sotto il suo governo e in questo suo dominio, ma particolarmente per dar fine con l'ordine della Signoria Vostra alla sagrestia di S. Lorenzo; e poichè da' nostri giusti impedimenti non le è conceduto il farlo, delibera, ora che in detto luogo continuamente si celebra e con la perpetua orazione del giorno e della notte si loda Dio, come desiderava papa Clemente, delibera, dico, che tutte le statue che vanno nelle nicchie, che mancano sopra le sepolture, e ne' tabernacoli sopra le porte, vi si pongano; però vuole che tutti gli scultori eccellenti di questa accademia, ciascuno a concorrenza l'uno dell' altro, faccia la sua, e il medesimo facciano i pittori nella cappella; facciansi archi, come si vede la Signoria Vostra aveva ordinato, per le pitture e stucchi, e altri ornamenti e pavimenti; e insomma vuole che questi accademici rechino a fine tutta questa impresa, per mostrare che, avendo occasione di sì onorati ingegni, non resti imperfetta la più rara opera che sia stata mai fatta fra'mortali. E a me ha comandato che io debba scrivere a Vostra Signoria questo suo animo, e la preghi per parte sua a degnarsi di fargli grazia di mandare a dire o a Sua Eccellenza, o a me, quale era l'intenzion sua, o di papa Clemente, circa il titolo della cappella (1), e l'invenzione delle figure che ne' quattro tabernacoli accompagnano il duca Lorenzo e il duca Giuliano, e così l'otto statue che vanno sopra le porte ne'tabernacoli de'canti: così l'invenzione e concetto delle pitture per la cappella, facciate ed archi, dicendovi principalmente che Sua Eccellenza non vuol toccare niente di quello che avete fatto voi, ma desidera bene che quello che si ha da fare sia tutto con ordine suo: e in vero questa accademia tutta lo desidera con allegrezza. Hammi comandato ancora ch'io vi dica, che avendo ella schizzi, partimenti, o disegni fatti per ciò, e volendogliene accomodare, gli farete

(1) De' Medici nella Basilica di S. Lorenzo di Firenze.

servizio non piccolo, e vi promette Sua Eccellenza esserne buono esecutore, acciocchè se ne consegua onore; e quando ella non si contenti far questo, per la vecchiezza, o altri accidenti, si degni almeno conferirlo, e lo faccia scrivere ad altri, perchè gli saprebbe male, e anco a questa onorata accademia, non avere un poco di lume dell'animo suo, e che avessero a fare, sulle cose vostre, cosa che non fusse secondo la vostra intenzione; e ciascuno aspetta d'esser consolato da lei, se non di fatti, almeno di parole: avendo Sua Eccellenza preso animo da'vostri passati modi, che, volendo finire l'opera, allogasti al Tribolo, al Montelupo, ed al Frate (1) alcune statue; dicendovi, che il Frate è qui, e tutto ardente per farvi onore, e lo brama. Ecci Francesco di Giuliano Sangalli, che farà il medesimo, Giovan Bologna, Benvenuto (2), l'Ammannato, e il Rossi, e Vincenzio (3) Perugino, senza molti altri scultori, bellissimi spiriti. De' pittori ci è il Bronzino con molti altri maestri eccellenti, e molti giovani virtuosi e di buon disegno, coloritori pratichi e atti a farsi onore. Di me non parlo, sapendo la Signoria Vostra che di devozione, d'affetto, e d'amore e fede (e ciò sia detto con pace di tutti) vinco ognuno di gran lunga. Imperò la Signoria Vostra si degni consolare Sua Eccellenza e questi chiarissimi ingegni, e questa città, e fare questo favore particolare a me, poichè Sua Eccellenza mi ha dato questo carico di scrivervi, pensando che, come vostro amorevole, n'abbia a riportare qualche onorata resoluzione ed utile per l'opera vostra. E dacchè Sua Eccellenza cerca che le cose cominciate per voi restino finite, spendendoci e la facoltà e la fatica per maggiormente onorarvene, quella si degni, ancorchè vecchio, fare opera di aiutarlo, espartendoci il suo concetto; perchè farete benefizio a infiniti, o sarete cagione di far venire questi eccellenti ingegni in maggior perfezione, poichè non ci è nessuno di loro che non abbia in questa sagrestia, anzi nella scuola nostra, imparato quel che sa. e con desiderio di rendergliene quel merito che le loro fatiche e virtù potranno; e io per parte di tutti vi dico, che ciascuno vi adora, e vi si offeriscono, auguriandovi vita maggiore e più lunga con sanità. E con questo fo fine raccomandandomi alla Signoria Vostra per infinite volte.

Di Firenze, lì 17. di Marzo 1562.

(1) Giovann' Agnolo Montorsoli.
(2) Cellini.
(3) Danti.

XXXVI.

A MESSER PIETRO ARETINO.

Il Vasari si gloria di esser da lui chiamato figlio, e gli dimostra la sua riconoscenza verso il magnifico Ottaviano dei Medici.

Se nello intervallo di qualche mese non vi ho visitato, non è per questo che ogni minuto d'ora non vi ricordi, e ancora non visiti con l'animo riverentemente quella gran presenza che è in voi; e così come il ricordarvi, e il vedervi, mi fa sentore nella memoria di riguardare la divinità della vostra virtù, dove si specchia ogni persona rara, che delle cose mirande, che la natura produce, fa che la vostra è più colma di maraviglia; è ben gloriare mi poss'io nell'età sì giovane esser stato da un Pietro tale chiamato figlio, e aver meritato dalle virtù sue esser messo nelle sue opere. Certo che con il vostro modo amoroso avete indotto la peregrinazione de'miei anni a sommergersi nelli studj, le fatiche de'quali saranno tali, che meriterò d'esser vivo a dispetto della morte, celebrando con l'opere l'opere de'miei benefattori; onde il primo moto che debbo fare de'parti che le mie mani faranno, ne adornerò la nobilissima casa del magnifico Ottaviano, per avermi elementato per infino a ora, che sono quel che mi sono; il quale, per aver colmo di carità e di paterno amore il petto verso quella virtù che cava di fango le genti, merita esser veramente amato e riverito; onde non posso fare che negli scritti e nell'opere non lo ricordi, ricordandomi che di me non era ricordo, se lui di me ricordato non si fosse; il quale vi bascia le mani, e vi si raccomanda, scusandolo con voi, che non può eseguire l'animo suo per esser servizio de'servitori l'obbedienza; ma quando esso potrà non mancherà di fare quel tanto che si spetta alla vostra virtù e alla sua benignità, perchè li siate scolpiti nel mezzo del cuore. Di me poi vi dico, che questo anno dopo la tornata di Roma, che fu di Luglio, nel tempo che vi stei non feci altro che disegnare, e la spogliai delle più mirabil cose che vi fussino; e sino al presente giorno sono stato con tre garzoni a Camaldoli maggiore, per fare un grandissimo lavoro, il quale non si è finito per ancora, per esserci freddo, talchè io son venuto a fare l'Ognissanti con M. Ottaviano, ed anco per visitare il duca; di corto andrò al Monte S. Savino a finire un tavolone di nove braccia, benchè questo verno tornerò a stare a Firenze per insino a Maggio. Intanto, dove io mi sia, sono vostrissimo, ed il medesimo che sempre fui, come proprio figliuolo.

Di Firenze, li ... di Novembre ...

XXXV.

A MESSER PIETRO ARETINO.

Lo ringrazia per il favore di avergli scritto.

Sì come Febo con i suoi lucentissimi raggi, scoprendosi dopo la venuta dell'Aurora, lumeggia col suo lampeggiare chiarissimo i colli, ed universalmente la gran Madre nostra antica, dando quel nutrimento che dà il vitto alle figure create da lei, così mi hanno illuminato l'animo, così mi ha ingagliardito le forze la virtù del romore della voce da voi tinta da sì avventurati inchiostri; di maniera che ne ringrazio Dio, avendovi messi i candidi fogli dinanzi alle luci, e con la destra presa la penna e scrittomi, provocandovi a esservi degnato scrivere a chi non merita udire, non che vedere, le cose vostre. Onde mi è venuto nelle mani un tremito febbricoso di fare, e nella mente una paura di non avere a restare degli ultimi, solo per avermi mostro il grave pericolo dell'intelletto, dandomi lo esempio di non ne potere fruire i frutti dopo la morte. Onde, Messer Pietro mio, assaissimo vi ringrazio di tanto benefizio e favore da voi fattomi. E non conosco via, ordine, o modo di avervi mai a ristorare di tanta benignità, salvo che mettere in opera le parole da voi scrittemi, le quali mi saranno di continovo alli orecchi, facendo quel romore che fanno le cadute dell'acqua a una chiusa altissima, risonando tanto forte, che non possa ascoltare il compagno nè la voce, nè le parole, per il romore fatto da essa. Sì che io al tutto chiamar mi posso felicissimo, avendo in mia protezione un perno di virtù, che Dio me la salvi; ed ora, aggiuntoci l'amorevolezza di Messer Pietro, che Dio me la mantenga, conoscendo esser fatto degno di queste amorevolezze usatemi dall'uno e dall'altro per i loro singolarissimi meriti. Onde ne nasce in me maggiore scoppio al core, perchè l'animo mio aspira a cose alte, tali quali voi siete, e le mani per la volontà non operano; ma per questo mai non resterò, fino che lo spirito provocato non sia ad altro loco, di mai perdonare alla iniqua fatica bontà di essa scandolosa, facendo a ogni passo dare all'arme nella sala della memoria, riduce a far ribella la mercuriale virtù alzando le bandiere del vizio, e corrompe gli amici di benevolenza, a malevolenza. Di maniera che il solido studio mio, per le comparazioni da

voi dette, si raddoppierà, scordandomi della
lode, la quale è nimica dello studio in vita,
e vera e cordiale amica della lode dopo la
morte; pregandovi, per la vostra retta e vera
professione, di non vi scordare di chi tien
conto di voi, e universalmente delle cose vo-
stre, sendovi sempre obbligatissimo, e pronto
per fare quello che sarà in servizio vostro.
Di Firenze, li dì . . .

XXXVI.

A MESSER PIETRO ARETINO.

*Risponde il Vasari in nome del duca
Alessandro de' Medici, che gli manda una
somma di danari.*

Messer Pietro divinissimo. Stando fra il sì
e il no, dibattendomi nel pensiero nella ma-
niera che si dibatte l'inquietudine umana nel
nutrirsi di male e bene, pensavo meco me-
desimo, avendo avuto due mie e non udendo
risposta, se gli era bene lo scrivervi più, con-
siderando a più cose, come dire che l'animo
vostro fosse intrigato in qualche volume, o
vero in altri negozj d'importanza passavate
il tempo. Considerai che questo non potria
essere, piuttosto uccellare alle parete di Cu-
pido, come per qualche indizio più tosto te-
mei che non fussi così. Credendo pure che
così fussi, ed avendo ferma credenza che la
stessi così, e conoscendo i cieli ch'io ero in
questo incredulo, per avere compassione alla
molestia mia, mi mostrarono non molto lon-
tano l'istessa Verità. Vedendola afflitta nel-
l'immagine del magnifico Ottaviano, come
famigliare li domandai qual paese, dove, e
quanto era che venuta fossi, e per chi; mo-
strandomi una carta vostra, conoscendo la
mano restai in me, e, quasi indovinandomi
di qualche strano accidente, ne stavo dispe-
rato, avendo voi mandato un simil messo, e
non, come per l'addietro, avere indiritto a
me tale mandato; nondimeno fu data la vo-
stra supplica, e udendo che s'era mal mosso
aveva assalito, mosso ognuno a misericordia,
fu ordinato che il messo vostro fussi spedito,
e detto all'ottimo Ottaviano che una somma
di danari da quello che vi donerà questo, per
scritto di esso, ve li pagassi, e a me fu do-
nato la lettera con commissione che per parte
di Sua Eccellenza illustrissima vi rispondes-
si; e udendo l'animo di chi mi ha commesso,
ed avendo inteso voi, tornato nel loco dove
io formo, cercando sempre, per via di linee,
moltitudine e copiosità di cose diverse, che
la natura strettissima cercando va germinando
opera, cercando io con tale atto imitarla,
preso la penna, fissato gli occhi alla carta ed

intitola nell'inchiostro cominciai così: Sop-
porterà il divino spirito vostro, che non si
lassa impregnare lo intelletto se non dal pro-
prio vero, o da altra virtù si cacci nella men-
te, che, se le inquietudini e sinistri de'tempi
non fossero stati, Sua Eccellenza illustrissi-
ma fussi stata tanto a mandarvi le sfere che
da quaresima in quà li chiedesti. Vuole la
rara virtù vostra che nello intervallo del
tempo non manchiate nella indubitata fede,
con lasciarvi persuadere che un sì, a dispetto
della fottuta miseria, diventi più mal creato
d'un no lassato d'usarsi, e stomacare li ter-
mini a altra sorte di genio che, come dite, il
perpetuo vi-
vere. Che saria parso a Messer Pietro se i
fati nel cearlo li avessino infuso un bonissi-
mo conoscimento? e non la sorte che lo aves-
si messo di sorte al mondo qual nuovo Ome-
ro; che in eterno la fama e la lode di voi sarà
prescritta ad infinito; sì che riguardando ai
doni, che il cultivato vostro ingegno manda
ogni giorno all'orecchie d'altrui, fa beatifica-
re l'animo vostro, e stupire ogni intelletto
umano; tal che, non avendo le pompe e le
ricchezze che dite, ogni volta che esse, che
son fumo di questo mondo, vengano, saranno
bonissime, e sempre sarete prontissimo a ri-
ceverle, tanto più, quanto ci sarà la soma
degli anni. Adunque, Messer Pietro mio, va-
glia a S. E. la incomprensibile vostra giu-
stissima descizione, la qualità della quale
vi faccia conoscere il pondo che porta Ales-
sandro su gli omeri suoi: e poi che per anco
la pezza e le robe, quali io vi dissi, del drap-
po miracoloso, che si è convertito in una ve-
ste a Madama (I) e a voi in danari, per ripa-
rare alla vostra estrema necessità, è stato pre-
sto per l'affezione dell'ottimo M. Ottaviano,
al quale non mancandoli la promessa che più
tempo fa li facesti, e così a me la mia del ri-
tratto della Pippa, qual mai ho letta, le spe-
ranze vostre, e massime la mia, che spero di
fioire e far frutto all'ombra vostra si secche-

(1) Margherita moglie del duca Alessandro.

ranno infino alle radici; e al vostro miracoloso e innato spirito di continuo faccio reverenzia.

Di Firenze, a'15. di Settembre 15...

XXXVII.

Descrizione della funzione fatta in Firenze per sacrare il castello del duca Alessandro de' Medici, oggi detto fortezza da Basso, o di S. Giovanni Battista.

Messer Pietro degnissimo. Da poi che la fortuna mi ha volto l'animo verso voi, che per essere il lume della gran patria nostra come nella spera celeste dell'elemento del fuoco, che tutto quel che si genera in terra vola con gran furia a trovare la moltitudine unendosi con esso, così desidero veramente con ogni forza ed industria accostarmi al lume di voi, perchè conoscendovi essere afflittissimo del dominatore dello sfrenato cavallo, il quale ha da essere obbligato più a' suoi incomprensibili meriti, che non io di ringraziare il cielo, e la fortuna, e la sorte di esser abitatore sotto i felici tetti della gran casa dei Medici, quale ha sempre gettato una vampa, uno odore, uno splendore di remunerare gli afflitti, e tener conto della virtù. Per lo che mi è parso, per esser io intervenuto la mattina dei 5. di Dicembre a vedere sacrare il castello di sua Eccellenza, mi è parso, dico, farvelo noto, acciò ci abbiamo a concordare insieme a voce unita a dire. *Nos qui vivimus benedicimus Domino.* Aveva fatto il corso appunto l'aurora quando io giunsi, e nel giungere appunto mi si appresenta innanzi la porta del castello uno apparato fuor d'ogni ordine d'apparato, nel quale era volto a tramontana uno altare adorno di bellissimi broccati, e altre appartenenze ecclesiastiche, con solenne pompa adorno, allato al quale era una sedia adobbata episcopalmente; venuto il reverendissimo Marzi, postosi a sedere sopra, fu spogliato dell'abito ordinario, sempre salmeggiando con antifone e responsi e altri salmi, appresso fu cominciato a vestire dell'abito pontificale con grandissime ceremonie, e poi uno stuolo di voci con alcuni contrappunti cominciarono *Spiritus Domini super orbem terrarum,* dando odoriferi incensi con profumi all'altare in particolare, e di poi alle bandiere che per detto castello dovevano servire; udii un *Kyrie* che pareva fussi cantato da voci celesti, e la terra pareva che si facesse lieta della *Gloria* ch'io sentii intonare dal reverendissimo, alla quale fu riposto da una moltitudine di

tromboni, cornetti e voci, che certo si inchinava per la dolcezza la testa, come quando si ha sonno intorno al fuoco: il che fu interrotto dall'orazione, che per Carlo V. udii con voce tonante, e seguitando appresso lei soggiunseci: *Famulo tuo Alexandro, et dirige eum secundum tuam clementiam in viam salutis eternae;* sentii poi esplicare da uno che Pietro e Giovanni erano in Sammaria facendo molti e molti miracoli, e mettendo le mani addosso a molti pigliavano lo Spirito Santo; che, finito, fu da concenti di tromboni cominciato: *Veni Sancte Spiritus,* e poi si seguitò il Vangelo, dopo il quale intonando il *Credo* gli fu risposto con assai più romore che non si ode la quaresima al ponte Vecchio intorno a una cesta di tinche. Finiro i cantori, e ricominciaro riposati il verso che va dopo, tal che si riducemmo al *Praefatio* con tante cirimonie, che ci fu d'ora ch'io pensai d'accozzare la cena col desinare in un medesimo tempo. Venne il termine di levare in alto il nostro Signore, e di già s'incominciavano a vedere comparire i capitani armati di alcune arme divinissime, che rassembrava il trionfo di Scipione nella seconda guerra punica, e passavano a quattro a quattro, e si distendevano inverso il corno sinistro voltando le spalle verso levante; era nell'ultima coda quaranta pezzi d'artiglierie, alle quali era quattro paia di buoi per ciascheduno, e tutti nuovi, con l'arme ducale e bellissimi garbi, adorni con ulivi seguitate da alcune carrozze piene di palle tramezzate con muli carichi con bariglioni di polvere, e altri strumenti bellici, i quali per l'aspetto loro avriano messo paura a Marte; e si vedevano tali volti bianchi in aspetto a essere strumento di metter tal morso a chi l'ha messo a tanti. Fu finito la messa con una benedizione che pareva che venisse di cielo, e fu messo Sua Eccellenza inginocchioni a piè del reverendissimo col capitano a man stanca: il quale capitano per la sua fedel servitù ha avuto tal premio (il nome del quale è M. Piero Antonio da Parma). Fu letto dal reverendissimo con parole appuntate l'ordine perchè Sua Eccellenza lo istituiva capitano con moltissimi interessi; nelli quali si contiene la salvazione dell'anime dannate, obbligandosi e giurando il capitano di non conoscere altro padrone che il duca, e intervenendo altro, che Dio ce ne guardi, resti in potere di Carlo d'Austria V. e degli altri suoi titoli imperatore. Del che gli fu dato bandiera e bastone a ore diciannove e minuti tre, secondo che io potei vedere da un frate del Carmine, che aveva un quadrante in mano, accompagnato con Cammillo della Golpaia; e vi giuro che avevano

una soma di oriuoli, squadre, archipenzoli, regoli, centine del cielo e della terra; e venuto al termine del terzo punto si sentì un romore di artiglierie, e di trombe ed archibusi e guida, che pareva che 'l cielo e la terra e tutto il mondo rovinasse; e tanti cavalli che anitrivano con furia di paura e di romore, che si stè un'ora innanzi che i volti si vedessino chiari per la quantità del fumo. Molti signori cominciarono accompagnare il capitano nel castello, il quale era abbracciato da molti suoi amici, alzato prima in su puntoui gli stendardi, e in prima vi era il segno di Cesare con tutti i particulari segni che usa, e di poi gli altri stendardi ducali, con i quali il vento greco scherzava; cominciarono poi a seguitare i capitani e soldati a quattro, a quattro, obbligati di maniera, che mai si vide tal bravura, con alcuni archibusi bellissimi nè vi era alcuno che non fusse armato di arme bianca; molti ancora erano armati di arme nera con maglia. Venivano poi l' insegne, con alcuni partigianoni divinissimi, che ariano combattuto contro i folgori di Giove; per il che stando stupito mi fermai a vedere la gran copiosità delle picche, che era vergogna a non ce ne vedere nessuna d'abeto: tutte erano di frassino, quale con velluto in mezzo, e quale ricamata, ed alcuna con vari intagli; il numero erano ottocento, che son sicuro che ariano combattuto con le schiere doppie. Passai di poi dentro, e si vedevano su per le mura circondandole attorno, fu pieno di soldati facendo corona al giogo de' mal contenti, e così umiliata la superbia, conculcato il leone da umile e mansueto agnello, e così paga col tempo Domenedio i novissimi primi, ed i primi novissimi: *Multi sunt vocati, pauci vero electi*. Partito adunque mi tornai con intenzione di farvi partecipe di tanta grazia e dono che ben felici chiamarci possiamo, avendo visto in questo pessimo secolo il morso e le pastoie, che già servirono al cavallo ed a degli altri, ora legare ed imbrigliare il febbricoso leone; e credo che bisogneria essere dove siete per udire i mugghj orrendi di quegli che non possono udire nominare il nome del nostro dominatore; quali son simili al tizzone spento nell' acqua che da principio fa fumo assai e calore, e, venendo all' aria, col tempo s' ammorza. E, per dar fine al mio ragionamento, dico che cara come vostra alli 19 del passato, a me cara come i zuccherini delle monache a' frati, ed in vero avete ragione a voler bene a questo signore, e mi dite non avere in ciò perso niente; io credo, avendo la grazia di Sua Eccellenza, quale vi ama di buona maniera, portandovi più affezione che non portano le

bizzoche de' zoccoli a S. Francesco; e vi dico che leggendoli la vostra, divinissimamente piacque, ma più saria piaciuta se in stampa non ce l' aveste mandata, perchè perdono di quella divinità che di voi risplendendo esce; e ne fa fede l' altra vostra scrittami, che si legge più minutamente, non dicendo io per questo che ella non fosse come le altre vostre; ma quella a un principe ha un certo non so che, che a perdonar vaglia. Messer Pietro, s' io entro troppo in là, non ne incolpate me; incolpate l' amore ed affezione che vi porto, acciò non credeste che fussi stato io. Subito letto la vostra, con quello aspetto che stanno a udire leggere le benefiziate a chi va dreto alla sorte de' lotti, raccolsi che il desiderio vostro era che io in quel punto mandassi a vostra sorella cinquanta scudi, che aveva in mano M. Ottaviano: e, leggendoli il capitolo della vostra, sogghignando disse: Io gli voglio fare la lettera, che pagati gli siano i cinquanta scudi, che sieno d' oro di sole, per essere dei Medici e non degli Albergotti, rallegrandosi del presente che doveva venire, e più di quelle lumache che non avete in ascendente. Ho mandato la lettera di cambio a vostra sorella, alla quale saranno pagati subito, e a lei lascio la cura, e di là ne arete risposta. Mi si era scordato che 'l vostro cognato è venuto qui col signor Otto, e desidera che sappiate che per amor vostro ha fatto tutto quello che ha fatto, ed a' dì 6 di questo gli diede l' anel celato, presente il signor Otto; e Gualtieri Bacci desidera lettere da voi, non volendo altro che fogli, se non li mancherete. O Dio! io sono più obbligato a Messer Pietro, che i muratori al duca Alessandro; io non penso mai mai poter menare tanto, ch' io mi vi disobblighi, o se 'l diavol vuole ch' io abbia questa testa, che mandar mi dovete, di già la veggo non stare dipinta, ma per forza di disegno, colori, e rilievo muoversi, ingannando, facendo bugiardi gli occhi di ognuno; e credo che vediate in spirito che nessuno sarà più contento nè più felice di me; avendola innanzi sono per dare la volta come i trabocchetti di Siena, perchè stupisco della maniera di M. Tiziano, al quale darete tante some di grazie, quante di calcina ne va nel castello del duca basciandoli le mani e il volto, facendoli a sapere ch' io lo servo con l' animo, e con la mente, e col cuore, e che io desidero più lui, che i predicatori la quaresima, o vero i medici le malattie, o vero i pampepati l' Ognissanti; ricordandovi che non guardiate tanto la mia testa, che la vostra non vada in fumo, o in olio da ungersi la barba. Il gentilissimo M. Girolamo da Carpi mi aveva scritto una lettera, e per temenza e per amore che porta

alle nove muse, non gli parendo essere una gran sicumera, o per dirlo in volgare non fa professione di loro segretario, mi impose ch'io facessi per lui la scusa, e vi si raccomanda; so non bisogna, sendo il secondo elemento di corte, che per Dio merita che ogni persona gli doni la sua grazia, e alla sua gentilezza e virtù si deve ogni gran carro di benevolenza; e con questo vi lascio.

Di Firenze, alli 11. di Dicembre 1535.

XXXVIII.

AL MAGNIFICO OTTAVIANO DE' MEDICI.

Della resoluzione presa dal Vasari, la quale lo moveva a fermarsi a Roma, e perchè.

Da che la sola cortesia vostra, Magnanimo Patrone, è stata principio dell' esser mio, quelle grazie, che il cielo in me fa risplendere, vengono mosse più dal rispetto che hanno a' vostri fatali vestigi, che al merito della bassezza mia; perchè quella benignità che in voi han messa la generosità delle stelle, e lo influsso de' fati, han sì colmo le misure de' vostri alti concetti, che ne traboccate d'ogni ora talmente, che non è maraviglia se chi vi si aggira intorno, non pure illustra, risplende e indora, ma molto più chi con affezione vi osserva rassomiglia; da che Iddio, e voi solo mi avete fatto conoscere quali sieno quelli, che per la fama e per opere al mondo son chiari, stimati, riveriti, onorati, e per premio riconosciuti, non ci essendo termine di facultà o di grado a chi per viltà di nascita e per istento di beni non può al mondo apparir chiaro, sendo il senno di tali tenuto abietto, via non si trova migliore quanto quella del seguitare gli studj di quale scienza si voglia, per venire da tanta bassezza a qualche principio di eminenza; e questo nasce che tutti quegli uomini, che ciò cominciano, somigliano uomini serrati in strettissime prigioni di una altissima torre, dove, nel fondo per l'altezza è impossibile veder luce onde non possono per l'oscurità vedere, nè da altri esser veduti; dove, passato il mezzo, qualche spiracolo si fa vedere, e da altri esser veduti, e, tanto quanto la scala di essa salgono, più si fanno chiari, e ad altri più noti vengono. E così come noi vediamo l'aquila, che va più alta e più resiste a' raggi solari collo sguardo, per esser di più perfezione che gli altri volatili animali, nel modo medesimo che quelli che più si affrettano a salire l'altezza del sito (di che io parlo) si affinano le luci e lo ingegno, sì che comprendano la chiarezza della virtù, che scorgono ogni minimo raggio della sua divinità, penetrando nelle acutezze delli estremi con quella grazia che è porta a coloro che nascono, perchè altri da loro impari; e non è maraviglia se pochi a sommo si conducono, perchè quivi è il mondo, la fortuna, e 'l fato, che seminano su per la montata i piaceri, che quelli, che stanchi dal salire divengono, con ansia riposando ne ricolgono. Perchè dato d'intoppo nell'amore, nel giuoco, nella musica, e nell'altre pratiche simili, che, con vischio delle arti loro si dilettano quello e questo impaniare, fanno che non si dà cura agli altri che dappiè si muovono, e innanzi ti passano, non senza penitenza di quelli, che, nell'aver provato qualche diletto, dalla vergogna ripresi rimettonsi in cammino, ed avviatisi innanzi, rimemorandosi de' diletti, a dreto ritornano. Nè posso tacere l'avarizia, che occasione e strazio ella si faccia di questi tali, che nel seminare gioie, danari, dignità e gradi, messoli il bisogno per mezzano, fa loro dimenticare non pure lo studio del salire, ma lo studio dell'aver salito. Dove io non più lunga digressione far voglio, avendo montato gran parte delle asprissime scale, e già scoperto dal mondo che mi vede, e non senza mia vergogna, s'io mi fermassi alla lussuria, o al giuoco, o all'avarizia, e parlassi con esse, oltre che io non passassi più innanzi andrei a pericolo di mettere in oblivione il resto, che mi saria attribuito a una infamia e peccato gravissimo; avvenga che, se gli altri il giorno fanno venti passi, la lena che 'l cielo mi porge (mercè vostra) me ne fa fare il terzo più; talchè scioltomi da tutti i legami, fatta nuova deliberazione per avervi dato uno sguardo, che mi sono vergognato; sicchè s'io ero involto nei piaceri o dell' avarizia, o d'altro brutto peccato, sì l'odio gli ha conversi in se stesso, che ripresa la forza del vostro essermivi mostro qual siate, con maggiore appetito di prima mi son mosso, e preparato alla salita; e per questo non più errando andar debbo per appetiti di trar roba, e zinganando a vettura per il mondo per onore e fama: che maggior fama, onore e più roba acquistar si può, che vedere di pervenire al fine dell'altezza di quest'arte, e cercando lassare a dreto tutti quelli, che per stanchezza, o per incomodità, o per piacere o per presumersi di se, cercano riposo? per che penso alla promessa, che il core mi dice: Se finisci ciò, non pure sarai chiaro, lucido e famoso, ma arai piacere d'avvicinarti, se non alla grandezza dei tuoi superiori in roba, in nobiltà ed in grado, ma per virtù, il mezzo della quale ti farà avere il luogo, se non conveniente, al manco simile: sì che vedi quello che caverai per mezzo di tal deliberazione. Talchè risolvo

stare continovo fra questi sassi, conversi dalle dotte mani di quegli ingegni, che li feciono più simili al vivo, che quelli che la natura stessa cerca con ogni spirito far muovere, dove i difetti di lei occultando, con li ornamenti cuopre, che questi con perfezione più unita il bello dal bello ci fa vedere; e così come gli amici di Gesù renunziarono le facultà e 'l mondo, per darsi a lui interamente, così io mi risolvo di mettere in oblivione tutti quegli andar passati, e dico di volere fare di me quei frutti nella roba che sogliono fare chi con fatica si esercita; e perchè mi contenterò più di far poco e buono, che assai e mancare, nè altro che la quiete e la pace da me stesso in pratica tenere, osservandovi sempre, come vero obbietto che mi siete, che solo, a specchiarmi in nelle vostre maravigliose azioni, mi fate divenir tale, che dove io dovrei adesso, che ho faticato molti anni, in riposo godervi, forse acceso dalla voglia del farvi onore, per essere creatura vostra, ho preso la deliberazione dettavi, stimando più il morto essere in Roma sepolto, che il godere e ben vivere nell'altrui parte, dove l'ozio, la pigrizia, e l'inerzia inrugginiscono la bellezza delli ingegni, che chiari e belli sariano, che oscuri e tenebrosi diventano; e sempre resto pronto per fare quanto da voi mi sarà comandato.

Di Roma, alli dì

XXXIX.

AL MAGNIFICO OTTAVIANO DE' MEDICI.

Sopra la resoluzione della pazzia.

La salute di chi al mondo vive consiste nella quiete e nel contentarsi, e nello stimare niente le cose del mondo e assai quelle del cielo; e così la inquietudine consiste nel non dar mai posa nè fine alle cose del dominare e del reggere, che è una sete, che l'acqua, che si bee di tal tazza per spegnerla, te l'accende a ogni ora più, tal che sempre si sta in agonia d'animo con desiderio di potere, e incazzito dalla speranza fa giardini nel cervello, che vi pianta verzure, che non fur mai nel Dioscoride stampate, nè da lui mai immaginate o scritte; e questo nasce che si riempie di grandezze il capo, il cervello e 'l corpo, che mai si trova sieda degna del suo culo; quivi nasce che la servitù, che gli è intorno, strangolata dalla poca carità, dalle villanie, il più delle volte o il ferro, o il veleno, fa le vendette all'insolenza loro; e qui ognuno, che beve a questa tazza, vuole le bertucce, le scimie, i babbuini, i pappagalli, i nani; che altri nani, pappagalli, babbuini, scimie e

bertucce che loro? atteso che il loro instabile cervello va rodendo con la fantasia il modo dello ampliarsi, e dove la voglia si mette accanto, non può comportare vicini; onde compera case, orti, chiese, e tutto spiana cercando di allargare il mondo, non li parendo tante quelle tre braccia di terra che 'l sotterrerà; di sorte che quando veggo spegnere tanta calcina, e fare quei viottoli lunghi, e mettere in opera tanti legni, e fare i granai di Faraone; dico, fra me stesso, costoro debbono aver con Cristo fatto la scritta per un pezzo, da che vanno perpetuando in sì fatta maniera le cose loro; e voltomi in là guardo la Quiete che alza il capo a ogni cosa, e sprezza, e si ride degli strafori, delle porte, e dell'edifizio da seccare i fichi al sole, alza il capo allo insù, e ghigna a uso d'asino quando vuole ridere, e messosi i panni della gonnella in capo volta le chiappe del culo al mondo e al cielo per le astrologie false, e per le fisonomie vane, e per le chiromanzie a rovescio, parendoli che il pane che si mangia dovesse essere senza sospetto, e di dovere essere sottoposto a correre la fortuna degli uomini, ed avere a combattere, nel campo della disperazione, quella grandezza che è odiata da tutti quelli che hanno a dire di sì contro lor voglia, e fare servitù con coloro che vorrebbero vedergli più presto morti che vivi; e però beati coloro che pazzi al mondo vengono, perchè almeno sono fuori di briga.a un tratto, che non hanno gli uomini piacere di vedergli, o di fargli impazzar loro, che mi pare che chi milita sotto l'insegna dello onore meriti la palma, come santo Stefano, perchè sono troppo orribili gli scherni che la vergogna senza rispetto ti fa. Se un nobile di sangue è tanto plebeo di vita e di costumi, che sia additato per porco, o per scimunito, o per sgraziato, se, di virtù illustre, è tanto vile di nascita, che si vergogna fra i grandi comparire e spesso sente rimprovar viltà de' suoi antenati; se nobile e virtuoso vi sarà la povertà e tante corna, che pare che 'l diavolo abbia fatto il macello a casa sua e la beccheria, se sarà virtuoso, ben nato, e con tutti i costumi, tanta miseria e gaglioffería, che non trova via da potersi la fame e l'avarizia cavare; se prodigo e liberale i debiti, gli scrocchi e la maledicenza s'ingegnano strangolarlo; se in quiete e pace ti riposi, e con esercizio manuale ti eserciti, non stimando se non il proprio vivere e l'onestamento vestire, i balzelli ti piovono, e gli accatti di Luciano, onde sei sforzato alla disperazione darti in preda, e, bestemmiando il principe, ti accusano, ti tolgon la roba e la vita insieme, e ti fan scherzi, che l'amore, al quale in vita ha portato tanta reverenza, gli fai quel

merito che se li conviene. Tal che, come di sopra io dissi, la pazzia ha dal mondo, dal cielo privilegj tali, che vada come vuole, o faccia quel che li piace, che i vituperj, gli onori li sono tutt'uno, perchè non vede, non ode, non sente, non gusta, e non tocca a lui smattire, le male fatte si interpongono fra questo satrapo e l'altro, e così, fino che la vita lo intrattiene, vive, non cura freddo, non caldo, non sete, non fame, nè ti dà noia se mostra più le coscie che 'l capo, o vero altro più disonesto membro, si muore, e il pitaffio scrive, così al nome suo per le lingue delle genti, come in ne' marmi scritti quelli che di eloquenzia pieni con tanti travagli hanno passato questa, e trovansi, quando e' sono pazzi, eccellenti; così costoro in su le cronache, e in su libri come i Cesari, e gli altri semidei. Per tanto io mi risolvo che quando la Signoria Vostra e gli altri vostri di casa mi danno titolo di pazzo, che mi sia una corona altro che di lauro, o di mirto, ma di purissimo oro, ancora ch'io conchiuda che nella mia pazzia godo più, e con manco affanni, che non fate voi con cotesti altri aristotili salvatichi nella vostra sapienza, perchè avete tanto che pestare con le figure vive, che far non vogliono a modo vostro, più che io con le mie dipinte, che mettono la barba a posta mia, e si spogliano e vestono a mio piacere, dormono, e vegghiano, secondo che mi aggrada; onde mi nasce un esercito fra mane, ammazzo ch'io voglio, senza mio pericolo, e fo vivere chi mi piace, e fo le persone parziali in qual si voglia cosa, come sono gli uomini naturali, e mi fanno onore, utile, e grado senza fine. Intanto che io, che non ho invidia a cosa vostra nessuna, vi ringrazio del titolo che mi date, parendomi che altra lode maggiore dar non si possa, e con questo bacio le mani alla Signoria Vostra.

Di Roma, li . . . dì

XL.

Sopra Pasquino per Giano.

Già *ab antiquo*, ne' tempi delli egregj e famosi Romani, era dedicato e sacrato a Giano un tempio, per formare la persona di lui con due volti, un vecchio e l'altro giovane, era per la Prudenza così fatto, che il passato e presente vedeva, e messo alla porta del cielo dalli Dei, senza muoversi vedeva chi entrava ed usciva, e perchè ne' tempi di pace sempre stava chiuso, e per i romori della guerra aperto. Hanno fatto i moderni di Roma questo anno diventare maestro Pasquino il Furore, che del tempio di Giano si muove a fuggire, dove penso che per il subbietto di questa materia abbia a sentirsi il furore del-l'Aquila e de' Galli con non manco rabbia dell'uno che odio dell'altro, e mettere scompiglio nelle chiavi di Pietro, benchè ferme in se stesse siano, e con impietà d'ognuno veder consumare la misera Italia, già da tanti e tanti anni inferma, che nè Medici nè medicine hanno potuto al suo male giovare, non senza allegrezza di Solimano, che, nel vedersi dai medesimi esser chiamato in aiuto, consumerà tutte le parti; e già si aspetta sentire il fuoco acceso in vari luoghi, e la strage del sangue innocente chiedere vendetta dinanzi a Cristo. Le vergini scapigliate, già inviolabili, or tolto via il velo della sacra virginità loro, e con vituperi schernite, mercè delle spade e de' tormenti, che la discordia per mano della perfidia han pregno i cori de' regni, delle repubbliche, e de' principati, per la rabbia del vendicare gli sdegni l'uno dell'altro; e talmente i brutti mostri convertiti si sono, che la carità si è consumata dal medesimo fuoco di se stessa; abbruciando in se medesima, si risolvè non più in sulla faccia della gran madre di Anteo abitare, ma senza ali messasi in fuga nascondersi; e così la purità della fede sacra, vedendo il concistoro de' Cristiani miseri, ad ogni altra cosa che a Iddio volti, ripreso in spalla la croce, e il calice nel grembio messo con la conca del battesimo, insieme con gli altri sacramenti, in fuga si caccia; e così, la speranza, che ne' poveri popoli era rimasa, flagellati dall'angarie spagnuole, e dalle fidanse franciose, e dalle promesse ecclesiastiche, e da altri governi, sono sì tronche le parti dell'ancore di lei, che non più di verde veste s'infregia la persona, ma di nero ed oscuro manto ricuoperta, il meglio che può, nel verde delle foglie degli arbori si ritorna. Tal che il gregge, guidato dai rapaci lupi, al macello condotto, stride, geme, e con urla al cielo strilla, e si lamenta che la impietà di due miseri sia cagione di tanto morbo, l'uno di tenere pratica con gl'infedeli di Cristo, e l'altro con i Luteri suoi nemici. Dove Cristo, che ha tanto aspettato il rimuovere dei cuori ne' popoli, e ne' capi, non dà più cura che tanto sangue si sparga, nè tant'anime si perdano; e giovali con gl'inimici del suo nome purgare e spegnere i pochi amici della religione sua, e non senza mestiero di profezia è stato fatto già il decreto pubblico, che Pasquino il Furore diventi, acciò le genti si preparino a dire di questi principi il furore dal poetico loro recitato, che il fuggirsi del tempio è un mal pronostico per chi sarà dai morsi di lui con rabbia ferito. Sicchè, se me ne verrà in mano quella parte che penso, per

non mancare al vostro trattenimento, vi sarà da me mandata, come sempre ho fatto per il passato, acciocchè, per via di questo ed altro mezzo, possa stare acceso nella memoria della vostra bontà, la quale non passa ora del giorno che io con uno sguardo la visiti, facendovi col core reverenzia, disegnando continuo con l'animo tutti quelli uffzj che grati vi siano in perpetuare la servitù che tengo alla cortesia che mi avete sempre usata, alla quale resto in obbligo perpetuo ringraziandovene.

Di Roma, a' 20. Aprile 1544.

XLI.

AL MAGNIFICO M. OTTAVIANO DE'MEDICI.

Descrizione dell'apparato de' Sempiterni, fatto in Venezia nel recitare la commedia di Pietro Aretino intitolata la Talanta.

Magnifico Padrone, salute. Dopo tanti travagli, e fastidj insieme, io sono ridotto in quiete e 'n pace, non posso mancare di visitarvi con questa mia, la quale sarà in testimonio dell'aver finito tante fatiche nell'opera che sapete, la quale per festa e ornamento ho fatta, chiamato come la sa dal nostro M. Pietro, e mi sono ingegnato farli onore tale, che un'altra volta mi possa chiamare. A lui lascio la cura di mandarli la commedia, poichè lui l'ha fatta, ed io le darò nuova dell'apparato; a lui ancora toccherà la briga di farli fede delle lode che se li sono date ed in pubblico ed in privato, perchè il volere lodare me stesso a voi saria superfluo, sapendo quanto io vaglio in simil cose; onde quello che vi voglio dire è questo, che questo apparato è stato tale, che ogni persona che lo guarda viene in confusione, e stima grandissimo errore chi ciò si guasti, restandovi però nella memoria, che non ho fatte altrettante fatiche da un pezzo in quà, ancora ch'io n'abbia fatte molte per le case, che non sono di molta stima; e queste sono state stimate come fussino sempre per vedersi, acciò che l'ugne della invidia non trovi luogo dove appiccare si possa. Ma, per farvi capace di parte di quel che ho fatto, con brevità conterò semplicemente l'invenzione della cosa, e con facilità, perchè, se lasciassi fare alla penna, saria di necessità avere un quaderno di fogli. Dico che la stanza dove l'apparato si è fatto era grandissima, così la scena, cioè la prospettiva, figurata per Roma, dove era l'Arco di Settimio, *Templum Pacis*, la Ritonda, il Culiseo, la Pace, Santa Maria Nuova, il Tempio della Fortuna, la Colonna Traiana, Palazzo Majore, le Sette sale, la Torre de' Conti, quella della Milizia, ed in ultimo Maestro Pasquino, più

bello che fussi mai; nella quale vi erano bellissimi palazzi, case, chiese, ed infinità di cose varie d'architettura dorica, ionica, corintia, toscana, salvatica e composita, e un sole che, camminando mentre si recitava, faceva un grandissimo lume, per avere avuto comodità di fare palle di vetro grandissime. La commedia fu recitata da questi Magnifici Signori, giovani dei più nobili, e vi fu grandissimo concorso di popolo, talmente che non si poteva stare per il gran caldo, fra i lumi e la strettezza del soffocarsi l'un l'altro. L'invenzione fu questa. Era il cielo di tutta la stanza fatto di legname intagliato, e spartito in quattro grandissimi quadri, con quattro storie grandi, in una era la Notte, nell'altra l'Aurora, nell'altra il Giorno, e nell'ultima era la Sera. In quella della Notte era un Endimione che dormiva, e l'amor suo con esso, e i nottoli, i pappagalli e i civettoni tiravano il carro, che era bellissimo, con alquante streghe dreto, con visioni, e sogni, e il carro tutto stellato, con una Diana con una luna in fronte, e un cornucopia sotto, rivolta in panni dal mezzo in giù e questo quadro era colorito a olio, con figure e ornamenti di legnami attorno; ed aveva ciascuno quadro sei Ore attorno, finte certe femmine con ali in capo in varie attitudini, e per contrassegno avevano il numero in uno scudo di quante ell'erano. Nel quadro dell'Aurora che era il secondo, era una femmina mezza nuda vestita di cangiante rosso e azzurro, la quale aveva i crini d'oro e l'acconciatura di pure assai rose, la quale un Titone teneva abbracciata e non voleva che ella si partisse; intanto i galli tiravano il carro, e l'aria, fiammeggiante di rosso, si vedeva purificare rimanendo chiaro dove appariva, con queste lettere

Il terzo era il Mezzogiorno, nel quale era figurato un Fetonte, che, abbandonato il freno, cadeva; con furia i cavalli sbaragliandosi per aria si vedeva il carro sotto sopra col sole che abbruciava l'aria, che con la veduta al disotto in su pareva che rovinasse addosso alle genti, con questo motto. . . .

Al quarto quadro del cielo, che era vicino alla prospettiva, era drento la Sera, che Icaro imparando da Dedalo suo padre a volare, mosso dalla troppa voglia, non gli volendo ubbidire, accostatosi verso i raggi del sole gli erano strutte l'ali, e cadendo all'ingiù mostrava che importa qualche volta fare a modo di chi più sa, e aveva questi versi. . .

Fra i quattro quadri, come io dissi, vi erano figurate l'Ore, le quali il tempo in un quadro spartiva in ventiquattro, delle quali ciascuna aveva segnato l'ore ch'ell' erano, con una acconciatura per ciascuna

in capo d' ali e tempi da oriuoli di più sorte variati, declinando il tempo che in capo avevano, talche la duodecima lo abbracciava con ispirazione d' esser consumato.

Sotto i quattro quadri vi erano nelle facciate quattro quadroni per banda, e tramezzati da termini di braccia sei l' uno; così le storie erano grandi braccia sette l' una, i termini erano doppj, ed avevano nel mezzo una nicchia, nelle quali erano certe virtù, e poi le storie; i quali termini reggevano un architrave, un fregio, ed un cornicione bellissimo; nella prima nicchia era una Prudenza con due facce, una di vecchio, l' altra di giovine, con una spera, mostrandovisi drento, con queste parole. . . .

Dirimpetto vi era la Giustizia con una spada e le pandette aperte, con abito succinta e sciolta, come si vede usarsi, e aveva queste parole sopra il capo

Vi erano per ornamento certi tondi che facevano reggimento a un architrave, e fregio, e cornicione, che era risaltato in drento sopra le nicchie, dove erano le sopra dette figure; e nel risalto sopra ogni termine appariva un' arme di rilievo, tonda, di stucco, della compagnia dei Sempiterni, e fra l' un' arme e l' altra nel vano della nicchia vi era un S. Marco di rilievo, di tre braccia, cioè un lione con i piedi in acqua, e fra il vano del fregio, dove erano le storie, vi erano festoni di stucco grandi, e maschere, che tramezzavano con svolazzi di rilievo d' oro; e l' altezza del fregio era due braccia, il quale teneva un cornicione di rilievo tutto di legname intagliato con mensole grandi, fra le quali erano certi rosoni di stucco tutti dorati, bellissimi.

Sotto la Giustizia vi era la Religione in un' altra nicchia, la quale aveva a' piedi il Testamento vecchio, e in mano il Testamento nuovo, tenendo aperte le pistole di S. Paolo, e mostrando la cronaca di S. Iacopo, con accennare a una croce che era sul regno del papa, con questi due versi

Dirimpetto a questa vi era una Fama, con un piede in terra e l' altro in aria, posata con l' altro, cioè con quello di terra, in sur un mondo in moto; sonando due trombe con una bocca medesima, d' una usciva fuoco per il male, e l' altra gettava fuori uno splendore per il bene, con queste parole

Sotto la Fama stava la Fortuna con aspetto fisso, mezza nuda, ed aveva nella destra uno scettro, e nell' altra una gonfiata vela tenendo il crine innanzi sparso all' aria, e sedeva sur una ruota, la quale era posata sur un dalfino, con queste lettere

Dirimpetto a questa vi era la Pace ornata con vari panni succinti; alzando la testa al cielo, faceva atto di ringraziarlo, e sotto aveva pure assai armi e trofei, li quali abbruciava con una face, con lettere

Era nei quadri grandi, fra le nicchie e' termini, nel primo un' Adria, figliuola del Mare, la quale era figurata per Venezia, tutta nuda, e giovane lasciva, tenendo con la destra una palma, e con l' altra alzando all' aria il braccio teneva un ramo di coralli sopra le spalle, i capelli molli e sparsi stavasi facendoli biondi al sole, il quale con razzi fiammeggianti la rasciugava; sedeva sopra un masso nell' acqua, tenendo una gamba in mare e l' altra in terra; intorno vi era mare, nel quale stavano certi Dei marini, coronati di giunchi, e di fioppa, e di salcio, presentandoli alcune nicchie piene di coralli, e altri ceste coperte di testuggine, piene di perle e di gioie, e erano questi Glauco, Nereo, e Galatea con il capo pieno di palme, mostrando la tranquillità del sito, con queste lettere

Nel secondo vi era una figura, la quale era grandissima, figurata per il Po, sedendo in sur un vaso, ed aveva intorno sei altri vasi, che tutti buttavano acqua, che figuravano i sette rami suoi, e teneva in sulle spalle un corno di dovizia pieno di frutti vari; aveva in capo una grillanda d' albero, con queste lettere

Nel terzo vi erano due fiumi e un monte: il monte era una figura aspra secchissima e piena di muscoli, la quale appoggiava un braccio sur uno scoglio, e le gambe si convertivano in sasso, e la testa era di fronde di querce e di spini, e la barba ghiacciata, e con una mano rovesciava un' urna che teneva nelle braccia la Brenta, la quale era una vecchia, che era bruttissima, coronata di cannucce e giunchi, sotto la quale vi era un fiume grandissimo, il quale, appoggiato un braccio sur un' urna, e con l' altro tenendo un corno di dovizia, stava basso col volto, allagando la terra, con queste parole

Sotto questo terzo era un altro quadro nel quale vi era il Tagliamento, fiume di questo paese, quale viene dalle montagne Svizzere, il quale per la bocca vomitava copia d' acque, mostrando che dal capo del monte pigliava il. nome, ed aveva il Timaro, fiume nel Friuli grande, che voltando la testa verso un altro fiume maggiore di questi, che mostra loro un corno pieno di vaghi frutti, si notificava se medesimo esser Livenza, fiume di questi signori, e aveva queste parole sotto

Dirimpetto a questo quadro nell' altra faccia era il nostro Arno, il quale aveva una grillanda di spighe, miglio e saggina, e un

corno pien di frutti, tenendo aperto un vaso d' acqua, il quale posava sopra un lione, con un giglio in mano, voltando la testa verso il Tevere, che insieme era lì, che con distesa attitudine, preso un ramo ed appoggiatosi in un vaso d' acqua grandissimo, che spandeva con le gambe aperte, faceva luogo a una lupa che allattava Romolo e Remo putti, che fra le gambe di essa lupa suggevano; e nel mezzo vi era un vecchio che aveva la barba di piume di monti e di mustiosità d' acque, che, abbracciando l' uno e l' altro, mostrava che fussino suoi figli; e questo era l' Appennino, con lettere. . . .

Dirimpetto al Tagliamento sopra questo era Benaco, lago di Garda, che, stando a giacere, aveva le mane ne' capegli: premendogli faceva di se stesso un lago, e pisciando per la natura si convertiva 'n un fiume, il quale era il Tesino, giovane ed in scorcio, perchè dura poco; porgendo verso Benaco un' urna, riteneva tutto quello che versava Benaco, per farne presente al Po; intanto il Tesino, che, con attitudine fiera rovesciando acque verso il mare, non voleva essere e per il tempo e per l' attitudine da meno degli altri, aveva sotto questi scritti

Sopra a questo, ed a dirimpetto al Po, vi era l' isola di Candia, nella quale era Giove, che col fulmine in mano e con l' aquila sotto aveva una vecchia a seder seco, che, abbracciando una capra che allattava Giove, mostrava che non voleva esser manco allegra di tal festa che gli altri Iddii e Fiumi; avendo obbligo al paese di Candia per il latte ricevuto, e' non voleva, per essere oggi di questa serenissima repubblica, mancare di essere con loro, e aveva questi versi sotto

Dirimpetto al quadro d' Adria, che era il primo e sopra Candia, vi era l' isola di Cipro, che era una lasciva Venere, con un Cupido con le selve di Adone, dove, riposandosi sopra certi dalfini, spargevan rose; qui era l' arco, il turcasso e gli strali, la face, la benda, il mirto, le colombe, e tutte le cose amorose, e questi versi

La porta era fatta con bella architettura, la quale era in forma d' arco trionfale, ed aveva questi versi 'n un bizzarro epitaffio ; e così ancora vi erano molte imprese loro, che era un lauro, con questi versi. . . .

Che per essere tutte cose inventate da M. Pietro, lascerò che lui ne dia minuto ragguaglio a Vostra Signoria, che glie farà al sicuro; a me basta solo averli accennato quello che ho fatt' io, solo perchè la sappia che in due mesi di tempo io non mi sono stato; e me li offero pronto per servirla.

Di Venezia, . . .

XLII.

AL SIGNORE ANTONIO MONTALVO.

Disegno della facciata di sua casa, fatto dal Vasari.

Poi che Vostra Signoria mi scrive che desidera fare dipignere la sua facciata, e che desidera in ciò la mia opinione; sendoli satisfatta fuor di modo quella del signor Sforza (I), li dirò brevemente quanto mi sovviene; e piacendoli il discorso, allora poi gne ne farò un disegno talmente distinto, che ella potrà e vederlo e intenderlo meglio; e piacendoli farlo mettere in opera.

IV ORDINE.

1.	2.	3.
Benevolenza, non solo dalla persona che si serve, ma di tutta la corte.	Contento e Allegrezza.	Reputazione e Autorità a essere amato e stimato da tutti.
4.	5.	6.
Ricchezza e Abbondanza.	Riposo e Quiete.	Fama e Nominanza.

In questo ultimo e più alto grado metterei gli effetti del primo e secondo conforme più che si può a dette virtù; secondo l' ordine e sito loro; talchè dalla fortezza e vivacità dell' animo si vedesse che nasce la fatica; che gli risponde perpendicularmente; e che prontamente si dura nel servizio del suo signore, e da questo ne viene il fine e il riposo, e così dell' altre, che dalla fedeltà ne nasce quello effetto di obbedire ed eseguire tutto quello che gli è commisso; chi ben serve può alla fine comandare agli altri, e così si consegue il fine, o per natura propria del bene, che sempre produce ottimi frutti, e dal magnanimo signore, che si contiene in questo ultimo e quarto ordine, il premio delle fatiche del secondo è corona delle virtù del primo, e mostra questo concetto un esempio del ben servire impiegato in un magnanimo ed ottimo signore.

III ORDINE.

Gloria e Onore.	Arme de' Medici.	Magnanimità e Liberalità.

In quest' ordine, che ci viene l' arme del duca, vorrei che servisse tutto alla persona

(1) Almeni. Ved. le lettere N. XXVII. e seg.

di detto signore; ma a proposito di questa invenzione, come che a lui, o per sua liberalità e rimunerazione del ben servire, convenga riconoscere i servitori, come ha fatto nella persona vostra, e condurgli al grado di signore, onde ne sono i premj delle fatiche, ove a lui ne nasca gloria eterna, ed a loro infinite comodità, I putti poi, ch' io disegno farci, potrebbono tenere in mano l' imprese del duca e delle sue medaglie.

II Ordine.

Felicità.	Obbedienza
Questa conviene a chi conversa e negozia con le corti. Segretezza.	e
	Persecuzione
Sollecitudine e Vigilanza. Fatica	Assiduità, mediante la quale si conserva la grazia.

In questo secondo ordine porre gli effetti, o, per dir così, la pratica delle virtù del primo ordine, e come fuori di quelle piante, che sono poste di sotto per il fondamento del ben servire, con la considerazione che si deve alla qualità della servitù, come si è detto; e si può scambiare e mutare a beneplacito e gusto di chi fa fare, cioè a modo e satisfazione di Vostra Signoria.

Primo Ordine.

Modestia e Temperanza. Prudenza.	Perseveranza e Costanza.
Fedeltà. Affezione, cioè che la servitù sia con amore e non forzata.	Fortezza.

Questa ha da essere uno specchio d' una servitù non vile e bassa, ma onoratissima, e che s' impiega in persona degna e che maneggi onori e gradi, e dove, oltre al servizio del suo signore, si dà spesso occasione di giovare a molti. Onde in questo primo ordine metterei, come nel fondamento e base di tutta l' invenzione e concetto, le virtù dell' animo, scegliendo tra le molte, quelle che convengono a questo grado di vita, dalle quali nascono gli effetti che sono posti nel secondo grado, e per esserne finalmente presentato al sommo dell' onore e comodo, che è nel quarto e ultimo. Se piacerà a Vostra Si-

gnoria, la mi risponderà, e io metterò al netto ogni cosa, e me li raccomando.

Di Roma, ,

XLIII.

A MESSER FRANCESCO ALBERGOTTI.

Il Vasari si scusa del non stare in Arezzo sua patria.

Non è maraviglia, Messer Francesco carissimo, che se ne'nostri corpi fussino conosciute le complessioni e gli umori, che con qualche rimedio non si sanasse ogni grave infermità, e si facessino le vite nostre di mortali immortalissime; questo dico per me, che ancora ch' io fussi in Arezzo in casa mia, ed avessi il commercio vostro, e di tanti altri benevoli ed amici domestici, per essermi il genio della natività mia contrario all'ascendente della città, alla professione, e al grado in che io mi trovo, non vi era quella intera satisfazione che si prova nelle case forastiere, e da quelli intelletti sani e purgati, che conoscono lo splendore delle virtù, anime de' corpi nostri, vita e gloria delle famiglie, lo splendore delle quali fa parere ogni povero ricco, ed ogni vile più che nobile; per il che sendo snidato da voi, e tornato dove la tenerezza degli anni puerili imparò a conoscere il buono e il bello, e prese la strada di quella virtù che mi fa tale quale io son tenuto, l'animo mio, che piglia e capisce nella idea tutte le forme ed i lineamenti delle cose, che fa la natura più perfette e più divine, m'aveva torto dalla vera strada, e aveva preso costì sì bassi e deboli concetti, che io avevo deviato l'altezza dell' ingegno in cose tanto basse e tanto meccaniche, che non mi accorgerò che questo errore mi strascinava a quella pena che patiscono coloro che si annidano a casa, contentandosi di un poco di vigna, e di due solchi di terra, e d'una donna che gli è una macine al collo, che mai può alzare gli occhi e l'ingegno alle cose del cielo, il quale errore ne accieca tanti, che si rimangon morti e senza fama nel mondo, che si può dire che nascano per far ombra e non lume di se; e se noi considerassimo il poco tempo che ci è dato per rilevarci da terra, ed illustrare le patrie nostre, e fare utile e onore a noi stessi, saremmo più vigilanti e più solleciti che non siamo nelle nostre azioni, e non è premio di laude e d'onore che possa satisfar colui che dà splendore, nel secolo che nasce, ai prossimi suoi, o ai compatriotti di dove egli è, ancora che il più delle volte gl' intervenga il contrario di quello che il suo merito gli pare di consegui-

re, che acciecati nello error comune di vo-
lersi valere delle fatiche che gli antenati no-
stri hanno durate con lo splendore delle
virtù, iluminando le case nostre, non ci ac-
corgiamo che il valor proprio è quello che è
nobile, e non la prosperità delle antichità,
d'aver durato a vivere le progenie; perchè se
quelli spiriti valorosi che lasciaron segno di
loro nelle arme, nelle lettere, è nelle scultu-
re e pitture, ci dimostrano per que' segni il
valore e la gloria, che il cielo gli fu largo, e
non l'aver messo insieme, con l'avarizia e
con l'industria, le tenute delle terre, e le
migliaia di scudi, quali sono dissipati da chi
nasce di loro, contraj alla natura d'essi, e
distruggono tutto l'avanzo che essi fecero;
che non si può fare così delle opere egregie,
o intellettuali, o manuali, che son lasciate
da quelli. Per il che, vedendo che questa via
più sicura da lasciar fama di se nel mondo,
ritornato dove gl'ingegni si fanno di grossi
sottili, e di buoni divinissimi, mi è stata
medicina alla complessione, che ho lasciato
le cure di costassù a voi, e quelle dell'inge-
gno ripresi per me; e da che ne sento con-
tentezza nell'animo, che, per esser visso e
nutrito nelle grandezze, mi fa parte del de-
bito, amandovi, a congratularsene con voi,
qual tenni sempre per una parte dell'anima
mia; la quale benevolenza non può, per le
vostre parti rarissime di bontà e di perfezio-
ne, allontanarsi lo spirito mio dal vostro, se
bene la lontananza delle miglia, e dei fiumi,
e de'monti fa confino fra me e voi. Vivete
sano adunque, e ricordatevi di me, e pregate
il cielo, che, poi che in questa mia età ci ha
fatti degni di venire a tal grado, finisca con
gli anni debiti la perfezione che mi prometto
e l'animo ch'è grande, e la fortuna, e l'ope-
re, che si veggono, che sempre, dove io mi
sia, sarò pronto per voi.
Di Firenze, , , . .

XLIV.

AL REVERENDISSIMO VESCOVO DI PARIGI.

*Acciò tratti con Caterina de' Medici per
ottenere una dotazione alla basilica di San
Lorenzo di Firenze.*

Come di bocca parlai in Firenze alla Si-
gnoria Vostra per la servitù che tengo con la
felicissima casa de'Medici, e per gli obblighi
grandi ch'io tengo con quella, e per tenere,
mercè del signor duca, mio patrone, prote-
zione del sacratissimo tempio di S. Lorenzo,
insieme con Francesco di S. Jacopo, il quale
non è meno loro servitore, ch'io mi sia, io e
desiderando l'uno e l'altro che, per mezzo

di Vostra Signoria, la serenissima reggente
lasci in questa città, e particolarmente in
quel tempio, qualche segnalata memoria, vi
mandiamo la presente lettera acciò negozian-
do con sua Maestà possiate ridurli in mente
come Giovanni Bicci de'Medici non potè fi-
nire in vita la sagrestia vecchia di S. Loren-
zo, ma lassò a Cosimo suo figlio che la finis-
se, e fece dote, per ufiziarla, di cinque messe
la settimana. Cosimo eseguì, dandoli sepoltu-
ra, in mezzo di quella, onoratissima, di mar-
mi e porfidi, e fece accanto a quella una se-
poltura per tutte le donne maritate in casa
Medici, e che nascessino e quivi morissino,
che fino a oggi son quivi sepolte. E ancora
che Cosimo facesse fare poi tutta la chiesa
e canonica, e con dote, paramenti, argenterie
e case onorevolissime, per salute dell'anima
sua e de'suoi passati, gli fu reso il medesimo
cambio da Piero suo figliuolo, che dopo la
morte di Cosimo gli fece finire la sepoltura
di marmo, porfido e bronzo, posta nel mez-
zo della chiesa a piè dell'altar maggiore,
con cappelle dotate, e canonicati, per memo-
ria della bontà sua; e madonna Lucrezia de'
Tornabuoni, sua consorte, lassò una cap-
pella in detto luogo, nel titolo di nostra
Donna, dove ogni mattina all'alba del giorno
tutto l'anno, eccettuato il Venerdì santo, si
celebrasse una messa cantata da dodici che-
rici, salariati di quaranta soldi il mese per
ciascuno, acciò venissino a quell'ora in quel
luogo, che fino a oggi si è osservato e si os-
serva inviolabilmente. Successe a Piero il
magnifico Lorenzo, il quale, per non dege-
nerare dai suoi progenitori, fece fare a Piero
suo padre, e a Giovanni suo zio, fratel car-
nale di Piero, una sepoltura rarissima di o-
pera di bronzo e porfido, con carichi ed uffi-
zj annuali. Morì poi l'anno 1478 Giuliano,
fratello del magnifico Lorenzo, e, per il caso
che seguì de'tumulti, lo fece mettere in un
deposito dreto all'altare di sagrestia vecchia,
senza avere per quegli accidenti chi gli fa-
cesse alcuno benefizio. Morto poi l'anno 1542
il magnifico Lorenzo, ed incassato e messo
sopra Giuliano suo fratello, i quali per l'e-
silio di Piero suo figliuolo, che morì al Ga-
rigliano, non se ne fece per allora in questa
chiesa altra memoria, se non quella che ma-
donna Alfonsina sua madre fece, che compe-
rò il Barbiere d'in su la piazza di S. Lorenzo
e dotò una cappella in detta chiesa, nella
quale ogni mattina si celebrasse, e poi an-
nualmente e per l'anima di Piero e per lei
si facesse ufizj funebri di quell'entrate. Nè
restò papa Leone di lasciarvi memoria e di
bonificamenti, e di paramenti, ed argente-
rie, e dignità; che si viveva pur quattr'anni
finiva la superbissima facciata di marmi per

detto tempio per mano di Michelagnolo Buo-
narroti. Morto papa Leone, e Giuliano suo
fratello duca di Nemors, e Lorenzo duca di
Urbino suo nipote e genitore della serenissi-
ma regina, ed assunto al pontificato papa
Clemente VII, il quale, come prudentissimo
non mancò dar prima all'ossa di Piero se-
poltura a Monte Casino, ed obbligò quella
religione di Monaci neri a fargli ufizj l'an-
no, e messe in fra anno continue per l'ani-
ma sua, con dare sepoltura non solo a Giu-
liano suo padre, ma al magnifico Lorenzo
suo zio, per la memoria de'padri di due
papi; ma volse ancora far memoria de'duoi
duchi, e per tale effetto fece fare la bellis-
sima fabbrica della sagrestia nuova per le
mani di Michelagnolo Buonarroti in Firenze,
a questa onorata chiesa di S. Lorenzo; nella
quale, finita, si messe nelle casse di marmo
l'ossa del duca Giuliano e del felicissimo
duca Lorenzo, che poi vi fu messo accanto a
lui, drento, il corpo del duca Alessandro,
fratello della serenissima reggente; e non so-
lo per l'anime di questi illustrissimi signori
di questa città ordinò entrate ferme e dura-
bili per quattro cappellani, che ogni giorno
celebrino in quella tre messe, ed uno si ri-
posi, ma volle che salmeggiando continova-
mente giorno e notte due cappellani, e di
due ore in due ore scambiandosi, facessino
orazioni continue per quelle anime, dando
di più loro due cherici che stieno al servizio
di detti cappellani, servendo al culto di
detta sagrestia; e di più al capitolo, per
onore di detta chiesa, volse che vi stesse
di continuo un maestro di musica, che in-
segnasse a'detti cherici, con ottanta scudi
l'anno di salario, oltre ai lumi e lampane
che abbruciano il dì e la notte alle sante
reliquie che egli donò a quella chiesa, e
vasi di pietre finissime e preziosissime, do-
ve stessino drento quelle, che vagliono un
prezzo inestimabile; fecevi ancora fare la
superbissima libreria, per onorare tutti i
libri latini, greci e di qual si voglia altra
sorte rari, che la illustrissima casa dei Me-
dici aveva in casa in tante età raccolti; ed
ordinò un custode di quella, che volse fussi
un canonico litterato, e avesse per compa-
gno un cappellano ed un cherico, con sala-
rj convenienti a loro, perchè la stia aperta
giornalmente; la quale essendo, come suole
avvenire, per la morte di detto papa rimasta
imperfetta, la bontà del duca Cosimo non
ha restato poi nè resta di dargli fine, e di
continuo abbellire, ornare ed accrescere ogni
dì questo tempio onorato, poichè drento a
sè chiuda l'ossa di tanti progenitori suoi
illustri, e per dar fine a un cassone, che è
di marmo, il quale aveva fatto Michelagnolo

Buonarroti per mettervi i corpi di Lorenzo
vecchio e Giuliano suo fratello, padri di due
papi, Sua Eccellenza l'ha fatto murare in
detta sagrestia, ed addì 22 di Maggio, come
sa la Signoria Vostra, che fu presente quan-
do questi corpi furono scassati per mettergli
in detto cassone di marmo, e può la Signoria
Vostra far fede alla serenissima reggente,
qualmente Lorenzo vecchio, sendo stato mor-
to anni sessantasette, che non gli mancava
pure un pelo nè degli occhi, nè delle ciglia,
nè meno della zazzera, e pareva che quelle
ossa avessino uno mirabile odore, come di
un santo. Vedesi finalmente per la successio-
ne di questi antichi di questa illustrissima e
felicissima casa, che sempre sono stati lar-
ghissimi verso questo luogo, nelle memorie e
massime dove sono i corpi, come dissi sopra,
di Piero a Monte Casino, sì come ora dico di
Clemente VII, che non mancò di far fare
memoria di grandissima spesa per Leone suo
cugino, e per lui, in due onorate sepolture
nella chiesa di Santa Maria della Minerva di
Roma, con lascita di messe e uffizj funebri
annualmente, ed il simile in S. Lorenzo di
Firenze. In somma si raccoglie, Monsignore
mio, che a questo tempio onoratissimo hanno
sempre questi illustri di questa casa lasciato
della loro felice grandezza qualche segno
onorato, più e meno, secondo il valor loro.
Parmi che particularmente al duca Lorenzo
e al duca Alessandro suo figliuolo resti chi
lo riconosca, non in nelle memorie o non per
pompa che l'hanno, ma nelle preghiere a
Dio per loro, e per le loro anime, e tanto ha
di bisogno la madre della serenissima regina,
secondo l'uso di sopra. Dico adunque, che
considerato che a tutte le città di Toscana, e
forse d'Italia, non ha concesso Dio, che di
altro che di questa casa illustre sia asceso
nessuna donna al grado di regina, desidere-
remmo che ella, che sarà e per la vita e per
l'opere famosissima fra l'altre donne illustri,
ella lasciasse ad a questo tempio, ed a questa
città, ed al mondo qualche memoria onorata,
sotto titolo di magnanima regina; desidere-
remmo in questo luogo la Maestà Sua facesse
qualche memoria, e non sia presunzione il
ricordarlo, facendo sempre quello li aggrada,
creando due canonici e due cappellani, col
chiamargli perpetuamente i canonici e cap-
pellani della regina, e quegli continuamente
celebrassino ed orassino per Sua Maestà, per
suo padre, madre, e fratello, ed avessino
dignità sopra gli altri e d'abito e di nome,
e come assistenti del priore di quel luogo, col
stargli accanto; che questa non è tale cosa
che a Sua Maestà non sia minima, ma saria
a questo tempio memorabile e grandissima
memoria ed utilità; i quali canonici e cap-

pellani fussino obbligati un dì loro ogni dì a
dir messa nella sagrestia vecchia, dove è sep-
pellita la madre della serenissima reggente;
gli altri due dicessino messa nella sagrestia
nuova, dove sono l'ossa del duca Lorenzo e
del duca Alessandro, ed uno di loro si ripo-
sasse. Potrebbesi di più ordinare una limosi-
na l'anno alla sagrestia, o vero a una di
queste arti, che ogni anno facessino uno of-
fizio annuale nel dì dipoi Santa Caterina, per
l'anima della madre della reggente, ed il dì
dopo S. Lorenzo per il duca Lorenzo e Ales-
sandro, come il dì dopo S. Cosimo si fa per
Cosimo Vecchio; e questo saria nulla, che
quattrocento scudi sariano l'entrata per que-
sti offizi, comperandone o tanto monte o al-
tra entrata. Per i canonici ed i cappellani,
perchè è molto maggior somma, bisogneria
tenere altro modo; e perchè tal cosa è santis-
sima, onoratissima, e degna della Maestà
Sua, però le ricordiamo alla Signoria Vostra
la quale, come amorevolissimo de' suoi e di
lei, gne ne riduca a memoria; e se questo
nostro pensiero e desiderio travagliasse la
mente de' suoi alti e reali pensieri, scusi noi,
i quali siamo portati di continuo dall'affezio-
ni che meritano i favori e le grazie che del
continuo riceve la nostra servitù sì onorata,
e fra le altre illustre, famiglia de' Medici, che
tutto gli ha dato e donato Iddio per essersi
loro sempre ricordati di lui. Noi ci moviamo
da zelo e da carità, credendo che per mezzo
della Signoria Vostra ella non possa nè debba
mancare a fare in ciò qualche opera segna-
lata, accertandocene gli effetti che fino a ora
ha mostro verso la religion cristiana e speria-
mo che sia per mostrare maggiori effetti del-
l'animo suo, che supereranno di gran lunga
i concetti da noi propostigli, che per avere
lei amato, temuto, e sempre sperato in Dio,
ha anco sempre partoriti effetti santissimi, ri-
levando infiniti dallo stento. Tanto maggior-
mente muoverla la pietà de' suoi; e se
i papi non hanno sprezzato questo luogo, do-
ve sono i loro progenitori, meno dovrà farlo
Sua Maestà, sendoli ricordato da Vostra Si-
gnoria questa opera d'onore, di pietà, e di
nome. E mostrerà anco Sua Maestà d'essere
esemplo di remunerazione e di obbligo in
coloro che l'hanno fatta con le loro virtù la
prima donna, anzi regina dell'Europa; e in-
sieme a Sua Maestà e alla Signoria Vostra ci
raccomandiamo, e preghiamo che ne perdo-
nino, se le paresse che troppo avanti ci aves-
se trasportato la volontà, perdonando al de-
siderio che abbiamo della loro grandezza e
magnificenzia. Dio prosperi e feliciti l'uno
e l'altra.

Di Firenze, li 5. d'Ottobre 1569.

XLV.

AL VESCOVO DI MONTEPULCIANO.

*Per conto delle reliquie di S. Donato
di detta città.*

Io non ho mai voluto scriverli, nè meno
raccomandargli la causa delle reliquie di S.
Donato, giudicando per tanti segni, e testi-
monj, riscontri, e giustificazioni, che ella
n'avesse poco bisogno; tanto più, quanto
Dio benedetto l'aveva fatta cascare nelle ma-
ni di Vostra Signoria reverendissima. Io ho
con mio grandissimo contento inteso che
quella ha serrato il processo, e che ella è in
procinto di andare a Roma; nuova che mi ha
tutto rallegrato, perchè in questo caso acqui-
sterà appresso di Nostro Signore assai, mas-
sime che monsignor datario, il quale ebbe
commissione da Sua Santità di questa causa,
ha da me avuto avviso d'ogni cosa fatta fin
qui, e delle difficultà che ha avuto la Signo-
ria Vostra reverendissima; oltre che sabato
scrissi per ordine del granduca, nostro si-
gnore e padrone, per questo, che avendo
preinteso di non so che nuovo breve, se gli
è vero, non si resusciti lite da mettere in
parte quella città, e che prima vegga il vo-
stro processo, tutto li scrivo perchè ella sap-
pia che va armato; e a monsignor Sangal-
letto, per ordine del granduca, ho scritto il
tutto; potrà anco farvi ogni favore, se gli
quà lo terrò avvisato del tutto. Questo ufizio
pietosissimo e santo mi spirò Dio a mettervi
in considerazione di Nostro Signore perchè la
trattasse questo negozio, per il quale ne sa-
rete lodato, ed amato da tutta la città nostra
ma io gne ne avrò obbligo perpetuo. La po-
trà far fede a Nostro Signore che la cappella
e 'l luogo son degni di tali reliquie, e se 'l
fatto sarà vero, come io credo, farò per Vo-
stra Signoria molto maggior cosa che quello
mi comanda. Spiri adunque Iddio a fare tut-
to quello che è il meglio, che nel resto io son
certo che ella mi ama, e che le sono ser-
vitore. Dio la feliciti e contenti.

Di Firenze alli 4. di Settembre 1571.

Il granduca per darmi premio, che, avendo
finito la sala grande, e parendoli ch'io abbia
fatto gran cose, mi è intervenuto la storia di
quello che tirava con l'arco i ceci, che dopo
per remunerazione ne li fu dati due moggia
perchè tirava bene, a me ha dato Sua Altez-
za serenissima a dipingere tutta la cupola. Dio
mi aiuti, e pregate Dio per me,

XLVI.

BURLA DI MESSER GIORGIO.

Copia d' una lettera chè scrive la Balla di Siena a ser Carlo Massaini utriusque sexus doctori indignissimo apud l' esercito spagnuolo a Milano.

Favente Deo e le mani de' nostri cesarei giovani, Ser Carlo Massaini, a' 20. di Luglio come sapete rompemmo, per disgrazia nostra, le legioni de' Fiorentini e del papa, pedestri ed equestri; per la qual cosa *ad perpetuam rei memoriam* la nostra savia e cesarea repubblica ha consultato, e ordinato il dì del nostro avvocato d' Agosto, un bellissimo trionfo da cacalleri, che ne incacheremo Roma a Pomponio, o per dir meglio a Pompeo; e, perchè la Signoria Vostra ne faccia partecipi cotesti nostri cesarei spagnuoli, ne vogliamo ragguagliare del tutto.

. La forma del trionfo sarà in questo modo. Nel primo ordine verranno molti de' nostri cesarei giovani coronati di ortiche e bietoloni, con certi epitaffi in mano con lettere che dicano: *Pater ignosce illis quia nesciunt quid faciunt.* Dico in fra gli altri vi sarà il bel Gaio, il figliuolo di Sinolfo Saracini, Giomo Spannocchi, Malatestissimi in forma (*) sala, e così molti altri cavalieri della nostra Maremma, con Matto, e con Minotto, e Mencone, trombetti con berrette a tagliere, e giornee di Bartolommeo Coglioni, che condurranno gran copia di carri e di spoglie opime tolte da Ricasoli, e Pucci, e l' altro de' Cambi del comparatico militare, indegnamente commissarj della milizia, salvando l' onore di Iacopo Salviati; fra le quali spoglie si metterà la lancia busa in un fodero di carta del signor Gentile Baglioni, *et quoddam* (*) *episcopo Urvietano*, l' elmo incantato che fu di Mambrino generale delle anguille, il generale Bastone del Baibato, Meo da Castiglioni Aretino, capo delle sciagurate Cerne Chianine; saranno sul carro pale da forno e veste da far pane di Iacopo Corso, e di spianatori Meo da Castiglioni, e la spada Durlindana di ser Galeotto suo fratello, ed insieme tutti gli altri strumenti bellici de' nostri cesarei giovani, acquistati in Maremma e nelle porche potesterie, con altre coglionerie insieme. Sarà vinto nel nostro cesareo senato, che si portasse fuori tutte le bandiere, e stendardi acquistati all' Arbia, già cento anni sono, ma il popolo non ha voluto consentire; e perchè hanno avuto paura che vedendo l' aria non si convertissino in polvere di Ci-

(1) Così il Ms. della Riccardiana.

pri, vera cosa è che le spoglie, che noi togliemmo all' affamato signor Renzo, verranno nel trionfo. Di poi seguiteranno i sapienti dottori della nostra città cesarea, tutti con toga purpurea, fra' quali il sindaco porco a guisa di carnevale, il dottore Bentivogliente, il dottore Viero Pazzo in camicia unta sempre, il dottore Borghese, ser Simone *Pater ignorantiae*, che è alquanto un poco ladro, messer Mariano Sozzini, vaso di scienza e mare di Malignità; seguiterà dreto i padri conscritti, e le legioni di Moisè la sapienza incastronata, ed una gran turba di poeti strascini, e mescolini, che hanno in ascendente i nostri cesarei cervelli. I dottori sopraddetti porteranno in mano il millesimo del mal anno, e la mala pasqua della nostra cesarea città, e canteranno nella loro lingua materna in sulla lira: *O pecoraio quand' andasti al monte.* Verrà dopo questi alcuni ministri segreti in calzoni, e in farsetto un miglio, fra' quali sarà Bartolommeo de' Ghini *pecora campi*, con Vigna Maso Puliti, che troppo è traforello e zoppo, e il Benemento, il Zantutto, canonizzato per pazzo, stato oratore a papa Chimenti; ed aranno in mano costoro pitture, e scritture, e immagini della vinta guerra, e cose fatte per mano de' nostri cesarei giovani alla porta de' Diavoli contra Verboso Fiorentino, e Romane curie; e queste cose si porteranno a mostra, acciò che si possa vedere gli aspetti delle battaglie, ed i luoghi dove è stato combattuto e conquassato la invittissima madonna Gentile Bagliona, con reverenzia parlando, il furibondo conte delle Anguille *armorum observantissimo*, lo strenuo Meo Castiglioni, capo caccia delle umide cerne, Iacopo Corso già fornaio di casa Vitellesca. Verrà dipoi questi due ordini di militi gloriosi pedestri e cesarei sanesi, i quali porteranno grandissime piastre di stagno in mano: io dico il primo ordine dove sarà scolpito la nostra cesarea lupa incoronata di pruni; e l' altro ordine porterà in piastre di ferro stagnato, scritto a lettere d' oro, *Libertas*, e ognun si avvolse a volersi far servire; seguiteranno le insegne e luoghi ritratti di naturale sopra certe mazze portate da' nostri cesarei suddi e confederati, donate alle virtù de' nostri cesarei soldati, che sarà bella mostra, quasi a similitudine de' soldati romani; e saranno portati nel trionfo Suana, Pienza, Radicofani, Grosseto, Montalcino, Turrita, Rossia, Casoli, Papanicchio, Campabio, Orbatello, Chiusi, Asinalunga, Portercole, Talamone, e l' isola del Giglio, porti marittimi. Saranno menati nel trionfo molti strani e deformi animali predati a' nemici, come sarebbe a dire becchi, corni sottili, cioè corni *id est visibilium*, asini aurei con

larghissime orecchie, buoi e pecore, ed oche, che faranno bello spettacolo; dopo tal cosa si vedranno tutti i gentiluomini e signori ribelli della nostra patria cesarea, legati innanzi al carro per il naso, e il costumatissimo e vaso di vino Bernardino Colchi li merrà per la terra, confortandoli a pazienza. Dopo questi verrà la grossa immagine di Fabio Petrucci, e Menco Petrucci, a guisa di gemini, dopo loro seguiterà in coppia presi per mano Alessandro della Gazzaia, e Iacopo Bischi in gramaglia, con altri simili, e verrà appresso questi, o allato a costui, Gismondo Chisci fallito e disgraziato, e allato verrà Giovan Martino *Pater patriae*, e con domita alterezza Domenico e Iacopo Placidi, il quale farà a dire con Aldello suo fratello in arrabbiata voce: O ingrata patria *non habebis ossa mea*, e sarà fra costoro la turba ignorante de' fuorusciti, e Claudio Tolomei Febo (*) all'abate Ghinozzi coll' estremo, *et horribilis ad Eustachium cardinalis filium*. Appresso meneranno gli littori, cioè sbirri, con tutti gli strumenti da far giustizia, vestiti di feltro nero e bianco; e con loro saranno molti sonatori di corni, arpe, cetre, e liuti, e tanninnere, e molti cantori *della solfa mi rene,* e gran copia di strascini, e mescolini, pive, e cornamuse, e andran ballando e cantando in versi alla martorella le dappocaggine e le pazzie de' fuorusciti. Ecco l'imperatore trionfante, e non crediate che sia il signor Enea Piccolomini, che aveva voluto barattare il suo figliuolo prigione, coi guadagnati passavolanti, scoppietti, mortai, e serpentine; ma nel trionfal carro verrà Mario Bandini per augurio, mostrando che per suo senno e virtù abbiamo debellato e vinto i nostri nemici: ed ancora che sia padre dell' ambizione e degli scandoli, sua mercè, la vittoria è nostra. Costui arà il carro tutto d' orpello fine, nello spazio sarà la sua sieda, quale fia di finissimo peltro; staravvi a sedere con una corona in testa di musaico orientale, vestito di un manto celeste ricamato tutto con infinite decine di lune; terrà al collo gran quantità di catene di diversi metalli, che hanno grandissima significazione; in una mano porta lo scettro eburneo, nell' altra un motto di cartapecora, che vi è scritto *veni, vidi, vici*, ed il carro tirato da quattro marzocchi bertini non mai più visti. Questi animali aranno a torno a torno un coro di castissime matrone, con rame di palme, vestite in veste candide, fra le quali saià madonna Petra Belanti, spada a due mani, la sorella di Meo Grasso, la Sandra Landucci nimica del marito, e le figliuole di Pier Luigi Capacci sacrate alla

(*) Così il Ms. suddetto.

Dea Vesta, e rimbambite al servigio del divin Cupido. In duoi daini verranno a cavallo in sottana d' acqua di mare, alquanto discosto dagli altri, Messer Fortunato del Vecchio arcipedante plebeissimo, e Lorenzo Luti anch' egli nel catalogo de' pazzi e cattivi; e Fortunato mostrerà i pericoli, e canterà in lingua d' oca eroicamente la vita del trionfante; e Lorenzo canterà alla burchiellesca le lodi della cesarea patria nostra. Saravvi ancora, per far più bello spettacolo, secondo l' uso degli antichi poeti, dreto a' prefati manigoldi a cavallo in su certi buacci secchi e vecchi, con le covertine di tela e saia gialla compariranno bene tutti i fanciulli e fanciulle vergini della cesarea· nostra città, con i vasi di legno indorati, e vestiti di candidissimo lino, cinti di ellera, cantando *Osanna* in suavissima voce; e detti vasi saranno pieni del nostro cesareo cervello, avanzatoci a ogni far di luna; seguiterà costoro messer Giovanni Damiani accademico, con una giornea azzurra piena di stelle d' oro, cinto di adamantina catena, in sur una alfana a cavallo, di pelo scuro', donatagli in Spagna da Cesare, quando lo messe nel numero de' cavalieri Spron d' orpello. Costui che è poeta *quae pars est,* e laureato al tornio, porta in mano un libro aperto a uso dell' alcorano, o della bibbia, dov' è scritto la nuova riforma della nostra cesarea comunità: costui arà attorno i ferti di S. Liouardo, i quali li feciono compagnia per centomila prigioni nel tempo di sua vita, questo Giovanni Damiani, da' fetenti piedi, arà molte lodi della vinta guerra, senza merito nostro, e la setta del Monte de' Nove verranno seguendo innanzi al capitano della guardia, il quale sul cavallo Bucefalasso esclamerà la nostra liberazione; verragli poi dreto tutto l' esercito diviso in colonnelli, tutti de' nostri cesarei giovani, coperti d' arme, coronati di lattughe, borraggine, cicorea, o vero radicchio, i quali porteranno in mano tutti gli stendardi acquistati dagl' illustrissimi e antichi padri in capitanati e porche potesterie; e con questo ordine di apparato sarà Mario Augusto portato al duomo, e 'l signor Pietro pescatore, ed Alessandro suo fratello, coronati di fior di pesco, con piviali di corame dorato daranno l' incenso, mirra, ed oro al buono imperatore senesemente cesareo; e benchè Pietro Piccolomini paia neutrale alle discordie civili, si dimostrerà col favore del signor Enea, dal bel viso, in casacca di verde ciambellotto, tutto nostro. Il potestà con la compagnia della ruota cesarea sanese con una tazza ferrea darà però bere a tutto il popolo, ed a quegli che accompagneranno il trionfo, e fia vestito d' un abito all'apostolesca, galante e

cangiante; e così la turba, bevendo dell'acqua della nostra cesarea fonte, si confermerà nella nostra ostinazione e savia pazzia. E così cercato il carro Cammollìa, Pantaneto, Valerozzi, Provenzana, Postierla, Costerella, S. Martino, strade pubbliche, si fermerà nel duomo, tempio superbo; ed il cardinale Piccolomini sacrificherà un bue, una pecora, ed un becco alla Vittoria, ed un cammello alla Buona fortuna; dipoi, di comune consenso cesareo e senese, si leveranno tutti i capi dei papi, che sono in detto tempio, e questo si fa per il male che noi vogliamo a papa Chimenti; questi papi si porteranno a porta Romana, porta Tufi, Cammollìa, e Ovile, e all'altre porte della città, e dove meritano di fare le statue; e gli archi trionfali si faranno a bell'agio, o vero spetteremo di pigliar Firenze, e faremo poi scolpire a Michelagnolo Buonarroti, allora per forza a suo dispetto; e così il nostro Sodoma, pittore, nella sala del palazzo dipignerà al naturale la ricevuta vittoria.

Ora Vostra Signoria ha inteso la festa che aviamo ordinata per Santa Maria di mezzo Agosto, che importa più che la caccia dei tori, de' lioni, de' carri, de'ceri, de' paliotti delle città e terre; e però aviamo ordinato per tre giorni corte bandita, dove si mangerà a tutto pasto marzapani, e bericuocoli a centinaia, e raveggiuoli; e se'l duca di Borbone e'l marchese del Guasto, e Antonio da Leva vogliono venire, invitategli per parte di questa cesarea repubblica, ed avvisateci acciò possiamo prender gli strami. Nè altro; raccomandateci a' cesarei capitani e signori, e raccomandate la nostra cesarea repubblica, e a Vostra signoria ci raccomandiamo.

Il primo dì di Agosto nostro avvocato 1523, della città di Siena cesareissima

A'.vostri comandi
Cesarei ufiziali di Balìa.

LXVII.

ALLO ILLUSTRISSIMO ED ECCELLENTISSIMO DUCA COSIMO DE'MEDICI.

Per l'opera del palazzo Vecchio, quello dei Pitti, e la sagrestia nuova e libreria di S. Lorenzo in Firenze.

Avend'io considerato alle cose occorrenti per la muraglia del palazzo di Vostra Eccellenza, in prima volendo dar fine e perfezione alle stanze nuove, che, ancora che paiano finite, in qualche parte nol sono del tutto perfettamente (e sarebbono già finite del tutto, senza lo avere a levare quei pochi uomini che ci son restati, e che con poca spesa

non avessino avuto a intervenire agli altri acconcimi e disordini che giornalmente accaggiono qui nel palazzo, a S. Lorenzo e a' Pitti, talmente che a quest'opera non si attende, e si consuma il tempo e quella poca di provvisione che Vostra Eccellenza ha assegnata per questo conto), ora che siamo vicini al cominciamento del nuovo anno di Marzo potrà Vostra Eccellenza illustrissima considerare a questi capi che gli metto innanzi, acciò si possa venire al fine di quest'opera, e cominciare, con quella spesa medesima, la sala grande, che già era solita a pagarsi ogni sabato, come Vostra Eccellenza vedrà nel numero delle cose che gli metto innanzi. In prima è necessario finire nelle stanze di sopra il terrazzo, nel quale va il suo palco di legname ed uno ballatoio di pietra attorno a detto terrazzo, come sta nel modello, e mattonarlo, con suo cammino e altri finimenti; e così finire lo scrittoio che gli è allato, con la scala che ascenda in sul tetto, e si vada al terrazzino dinanzi alla camera di Giove. Secondariamente è necessario mutare i due legni della sala degli Elementi, che sa Vostra Eccellenza che sono fradici e crepati, e quel palco è calato nel mezzo quattro dita; così assettare tutti i cammini di sotto per rimediare al fuoco, che non arda una di queste stanze; dove rimettendo questi legni a quel palco sarà cagione di rifortificare tutte le mura. Manca ancora alla fonderia vecchia un monte di serrature e paletti alle porte e finestre: Vostra Eccellenza dica se le vuole come quelle che sono di sopra, o con i saliscendi come in parte ne sono; così far coprire di noce le finestre dinanzi alla salotta, e quelle della camera che è in su la piazza del Grano; e con questo che manca si finirà queste stanze di sopra del tutto. Nel piano delle stanze di sotto manca allo scrittoio della camera del signor Giovanni il metterlo tutto d'oro, e farvi i suoi armarj, deschi, e altre appartenenze, con la finestra di vetro, e farlo del tutto perfetto come l'altre cose che si son fatte.

Seguita il fine della camera grande di papa Clemente, nella quale manca di pietra a murare tre finestre grandi con i corritori e balaustri, come l'altre di fuori, e fare le finestre di legname, mattonarle, e finire le facciate di pittura, dove va drento tutta la guerra e assedio di Firenze, così metter di oro tutti gli stucchi della volta, e gli usci di noce con le serrature, che non solo mancano a questa stanza; ma a tutte l'altre camere e sala di quel piano di sotto; che le serrature che vennono della Magna non son buone a quelle porte, perchè servono per un uscio d'un pezzo, dove la stanghetta si fermi nel cardinale

della porta, e non nell'altra parte della porta di legno.

Restaci per fortificazione del cantone del palazzo e per l'ornamento, poichè si è rincatenato tutto, che si faccia la cantonata di bozze dalla parte dove è la piazza del Grano, ed in sul cantone si faccia, o di.pietra forte o di marmo, un'arme grande di Vostra Eccellenza, avendo quella rifatto tutta quella parte da terra fino al tetto.

Manca poi alla sala di Lione il fare alle finestre l'imposte di legno come l'altre, e finire le tre storie nelle facciate; e volendo finestre di vetro fino a mezzo, come di sopra, Vostra Eccellenza lo accenni.

Sarebbe necessario finire affatto tutto lo appartamento delle stanze di sotto, dove stava Montalvo, che sono sotto le stanze nuove, le quali ci manca pochissimo, che saria uno appartamento molto buono, che nella stretta de' forestieri, quando vengano, si conosce quanto utile farebbe a questo palazzo.

Come dissi a Vostra Eccellenza illustrissima, al ballatoio scoperto di sopra del palazzo il lastrico ha già fradice tutte le volte, e minaccia rovina se non si rimedia con fare nuovo vespaio e lastrico, che questo saremo necessitati a farlo, così come quest'anno si è rifatto, sotto detto ballatoio, un pilastro di pietra, di quegli che reggevano il tetto grande, che se non si fussi rifatto da terra, averebbe fatto grandissimo danno al palazzo', che del continuo è necessario che questi muratori ora ai tetti, ora ai cammini, e ora ai palchi sempre sieno in opera per le stanze, a rimediare a' disordini che giornalmente nascono in questo grandissimo edifizio; al quale, fin che non si unisce tutto insieme, per il piovere dell'acque, sempre ci sarà che fare. Resaci a finire gli stanzini e le porticciuole di sotto.

Con questa medesima spesa si è sempre fatto qualcosa a S. Lorenzo, per non mancare di riconoscere Dio di tante felicità vostre; e perchè sarebbe necessario che la scala della libreria si finisse di metter su, così quel ricetto col palco di sopra, che se costù si spendesse pur dieci o quindici scudi la settimana, continovando verrebbe a fine; così i banchi della libreria: che piacendo a Vostra Eccellenza il saggio, che li mando, potrà commettere se vuole che si seguiti. Tanto le finestre di vetro si seguiteranno: che finito uno di queste parti si potrà far poi il palco di legname di detta libreria e i banchi che mancano. Vostra Eccellenza ha commesso che si faccia il pavimento di porfidi e pietre fine; che tutto si ordinerà e seguiterà, secondo che quella ne darà ordine alla spesa, massime che ad aggiustare serpentini e porfidi ci va tempo e

spesa, e di più i marmi per le guide, che è stata santa resoluzione torre di quelli di Pisa, nè mi spavento punto per esser cose di Dio, dove aiuta ogni buona volontà prestando grazia a chi lo riconosce, come fa ora e sempre a Vostra Eccellenza illustrissima. Le porticiuole e i palchetti di bronzo per lo scrittoio, dove sono gli stanzini, è necessario anche attendere a questi; però provegga Vostra Eccellenza che si spenda tanto quanto fa di bisogno, che tutto si finirà con prestezza, e con risparmio assai. Tutte queste imprese, computato il palazzo, la fabbrica de' Pitti, con l'opera della sagrestia, scale, e libreria di S. Lorenzo insieme, cominciando il palco della sala grande, con le provvisioni mie, dell'Ammannato, e tutte le cose sopraddette, che concernono a Francesco (*) nelle cose annuali, non accade altro se non alla provvisione che aviamo accresca Vostra Eccellenza scudi trenta la settimana; cioè, che dove si spende scudi settanta, sieno insino al numero di cento, che cinquanta ne domanda Bartolommeo (**) per marmi, pietre, e scarpellini, e manifatture dell'opera sua, che in tutto sarebbe il numero di scudi cento cinquanta. E le bacio umilmente le mani.

Di Firenze, lì 16. di Febbraio 1560.

XLVIII.

ALLO ILLUSTRISSIMO ED ECCELLENTISSIMO DUCA COSIMO DE' MEDICI.

In risposta ad una lettera scritta a sua Eccellenza, contro il Vasari, da Francesco di S. Iacopo, sopra la sala grande del palazzo Vecchio in Firenze.

Quanto io abbia sempre conosciuto la sua amorevolezza, Dio lo sa lui, avendomi sempre fatto mille favori e grazie; ma ora me n'ha mostro manifesti segni Vostra Eccellenza nello avermi mandato la lettera che Francesco di S. Iacopo gli scrive sopra l'alzatura, e scritte che Vostra Eccellenza ha visto sopra il palco della sala grande. Conosco in vero il amor grande ed infinito che quella mi porta, acciò ch'io possa, s'io errassi, correggermi, e, se io servo con fede, anche acquisti maggior animo; che di tutto fo capitale grandissimo; e ne resto in obbligo a quella particulare, ringraziando Dio del tutto, e senza pigliarne punto collera, o dispiacere con umiltà gli rispondo. Certo che Francesco, quale ho sempre riverito come padre, obbedito, ed osservato come maggiore, ha mille torti contra di me a dire che io mi sia di quest'opera

(*) Di S. Iacopo.
(**) Ammannato.

guardato da lui; anzi non ho fatto passo, come sa Tanai e lui stesso, se vuol dire il vero, che mi sono consigliato sempre seco, anzi l'ho spinto io a parlare a'maestri di legname, che gli conforti a porre il pregio ragionevole. Ho fatto a tutti loro un modano grande come il cartone grande che portai costì a vedere a Vostra Eccellenza, e dato loro a ciascuno da per se le misure e modani medesimi, che gli hanno fatti grandi nelle case loro sul muro, oltre a una specificata instruzione di mia mano, a ognuno la sua, come mostrai a Vostra Eccellenza, copiata a parola per parola, che l'hanno ancora in mano, come si può vedere; ed è durata questa pratica un mese e mezzo, nè so quel che si voglia dire che sieno stati fatti far con fretta e sollecitudine terribile, poi che hanno avuto tanto tempo a considerarla, e poi s'appongano col dare il pregio della metà della spesa; di più maravigliandomi che sia intervenuto questo a persone valenti e consumate nel mestiero, come son loro, che non dovrebbono, almeno per suo onore, dire di voler fare uno campione, o un quadro per uno, per vedere di tritare la spesa con allungarci l'opera. Ma se Francesco ha tanta carità verso Vostra Eccellenza, e collera contro di me, che non l'offesi mai, anzi ho cerco sempre fare le mie cose giuste e onorate, faccia che questi suoi legnaiuoli, che mette innanzi, questi dico, che hanno dato le scritte, facciano questo palco con le medesime convenzioni che fa maestro Batista Botticelli, ancora che per il medesimo non sarebbe onesto che uno faccia il pregio per un altro, ma per minor pregio che non fa lui; e si darà a maestro Batista qualcosa per il benefizio che ci ha fatto, sendosi offerto a fare il tutto per la metà che non facevano gli altri, e volentieri lo lasserà loro, e vedrà allora Francesco s'io sono interessato seco, che non ho altro interesso, se non ch'io amo, favorisco, ed aiuto volentieri chi sa, e gli uomini valenti; e non gl'invidio nè gli fo le sette contro, come mi pare avere visto, in nove anni ch'io la servo, che si diletta di far lui; e di nuovo dico a Vostra Eccellenza, ed ella lo noti, che io non ho interesso, nè fo a mezzo nè a parte con nessuno, come proverò a Vostra Eccellenza che fa lui; e basta. E se io non avessi visto di maestro Batista i palchi di palazzo del papa in Roma, e del cardinale Montepulciano, che pure gli ha visti Vostra Eccellenza, e questi ch'egli ha fatto qui a manco pregio la metà che il Tasso, il Crocino, Confetto, e gli altri, non parlerei niente; oltre che chi lavora, come fa maestro Bàtista, che conduce l'opere fidate e pulite, diligente, e presto e con amore, si può chiamare valent'uomo, contrario alle cose che

Francesco fa fare, che sono strascinate e piene di difetti, che, pure che si spenda poco, non gl'importa, non guardando alla stabilità, come quello che delle cose sottili e piene d'ingegno e diligenzia non si diletta nè conosce, per non esser suo mestiero, contentandosi d'ogni ciabatteria, come ella vedrà in particulare a certi usci di noce fatti fare a certi garzoni per le camere e finestre delle vostre stanze, che sono più degne di lui che di questo palazzo; ma gli perdono, e gli ho compassione perchè non intende, e non ha gusto, e pare a lui d'aver fatto ogni cosa, quando egli ha trattato di fare la provvisione di dugento legni, e di dieci braccia di sassi, e di mettere ogni cosa all'incanto; questa è cosa che la saprebbe fare ognuno. Ma l'importanza è di trovare il modo di chi vi conduca quest'opera eccellentemente, e non una ciabatteria, secondo lo stil suo, ma sì bene avrebbe a cercare che si spenda per Vostra Eccellenza la lira per una lira, e cercare di dare comodità a'begl'ingegni di fare che piglino animo, acciò che l'arti fioriscano ne'tempi suoi, come lo lecero ne'tempi de'suoi antenati, e non tagliargli le guide. Non so poi dove e'si visto ch'io abbia ghiribizzi, che non ebbi mai se non quelli che Vostra Eccellenza illustrissima ha visto, che io gli ho messo innanzi, i quali, e per grazia di Vostra Eccellenza e di Dio, gli ho tutti condotti a fine, e dove ho disegnato uno ho messo in opra due. Posso ben dolermi della fortuna, che s'io avessi avuto un provveditore che si fussi dilettato dell'arte, avesse amato le virtù, e avesse spinte quest'opere innanzi, sarebbe oggi finito il palazzo, e ripieno tutti i luoghi di Vostra Eccellenza di cose belle; ma per amare io sempre la pace, ancora ch'io abbia saputo che sempre mi ha fatto secretamente contro, l'ho nondimeno osservato sempre, obbedito, e contentato di quanto egli ha voluto; e lo sa Dio, e lo sa Vostra Eccellenza, che mai appresso di quella ho fatto di lui non solo mal offizio, ma gne n'ho sempre lodato, e quanto ho potuto favorito; e di nuovo lo farò, perchè conosco che egli è traportato dalla passione, e dal non esser suo mestieri il trattare di queste cose d'ingegno. Non posso fare di non mi ridere de'maestri giovani dal Borgo, che egli mette innanzi, come se egli non sapesse ch'io conosco benissimo Berto e 'l fratello, che appunto sarebbono secondo il gusto suo, perchè lavorano con l'accetta; e non fa differenza il pover uomo da una sala come questa di tanta importanza, con voler, per fare poca spesa, farla lavorare a maestri di contado; ma dicendolo lui, e lodandogli, me ne rimetto, e atteso che sempre ho voluto bene a Vostra Eccellenza, e l'ho

servita come la sa, e con affezione, e con sincerità, e con quel poco di sapere che mi ha dato Iddio. Ma so bene che gli è stato ed è tutto pieno di fede, e ardentissimo nel servirla, vivendo del suo, e non per fare incette d'uomini, nè con pensieri di arricchire per questa via. Non è già rimasto da lui, e dagli altri suoi aderenti di fare sì, che io m'abbia a disperare, perchè mi monti la collera, ed abbandoni queste opere, perchè io mi vi levassi dinanzi andando a servire altri principi; anzi sempre mi hanno fatto più accendere la voglia nel servirla, sperando che 'l tempo e la verità facciano conoscere la bontà mia, che non vo dreto a tante cavillazioni, e la invidia, e malignità loro, ancora che mostrino tutto muoversi per affezione che mostrano di portarvi, che Dio, e Vostra Eccellenza perdoni loro. Mi maraviglio bene di lui, che dice che li tre maestri di legname nelle scritte loro non han compreso il fregio delle mensole che vanno fra le finestre, che sarà spesa grossa: rispondo che eglino l'ebbono nella mia instruzione, e tanto peggio per loro, che se gli hanno dato il pregio del palco a scudi nove mila cento quarantuno, molto più sarebbe montato se ve l'avessin messo scudi diecimila. Dove M. Batista, che lo tassano, l'ha messo scudi quattro mila ottocento novanta quattro, e non passa, dove si conosce l'intera malignità. Imperò, avendo io fatto il tutto per benefizio suo e con sincerità, non sapendo andar dreto a tante chiacchiere, attenderò, piacendoli, a far finire l'opera, e seguitare, acciò le invidie e le passioni d'altri non ce la guastino, pregando prima Dio, poi Vostra Eccellenza illustrissima, che difenda questa mia poca virtù, e difenda l'integrità dell'animo mio da queste calunnie, acciò che Iddio, che mi ha sempre guidato, e Vostra Eccellenza difeso, mi conduca nel fine dell'opere sempre in grazia sua. E se pure a Vostra Eccellenza piacerà ch'io lasci fare a loro, e non me ne travagli più, farò quello che piacerà, e lo farò volentieri, non già per amor suo, ma perchè desidero il contento e la satisfazione di Vostra Eccellenza illustrissima; e, se bene i modi di quest'uomo mi tagliano le braccia, non però resterò di servirla così bene con la pazienza, come io abbia fatto fin qui con l'opere e con l'operare. E me li raccomando in grazia.

Di Firenze, li . . di

AL DIVINISSIMO E UNICO POETA MESSER
PIETRO ARETINO.

Gli manda una testa di cera ed un disegno di mano di Michelagnolo Buonarroti.

Messer Pietro divinissimo, salute. Perchè abbiate a cognoscere in parte l'amor congiunto con la liberalità in verso di voi, non vi manco di mandare una testa di cera di man del principe e monarca (1), unico persecutor della natura, più che umano; desiderando per la cognizione e giudicio, che i cieli vi hanno dotato verso tal'arte, non li vogliate mancare di tenerla presso di voi; che, per esser voi vero specchio e armario d'ogni sorte di virtù, so certo che non può avere maggior ornamento che il vostro, sì che so che per la vivacità, che in tal bozza si truova mista con il profondo disegno, coverta da sì stratta e mirabil maniera, non mancherete d'accarezzarla. E vi dico che ho durato una fatica estremissima a cavarla d'onde era; solo perchè interviene che chi ha tali cose, benchè non se ne intenda, per il nome ha caro averle, e anche, per l'appetito della comuni genti, desiderarle. E siate certo, che se io non avevo lo appoggio del mio gentilissimo messer Girolamo da Carpi, dubitavo di non poterla cavar di quà. Come si sia ve la dono e mando, e non mi curo di privarmene, per farvi presente d'una tal cosa, che mi ha dato tanto di dota il cielo, che certissimo conosco che è meglio allogata che a me; perchè se voi vi immaginate bene l'animo mio verso voi, se io ne ho fatto di me un presente a voi, per questa ne siate certo. Adunque, avendo me, avete anche le cose mie, sicchè non farò più cerimonie fratine.

Appresso ancora, perchè non diceste che io non mi fossi ricordato dello orecchio, e le altre cose insieme, con un disegno d'una Santa Caterina, bozzata pur di sua mano, in un viluppo ve lo mando; e delle altre cose mie sempre n'arete, perchè, essendo mediocri e vostre, non è difficile averne, come delle divine e perfette. Del che vi ricordo, non usando prosunzione, quel che nell'altra mia vi scrissi del ritratto vostro, e mi struggo in aspettarlo, e ne fo conto inestimabile per la presenza vostra e per la pittura e favore: e così delle altre opre vostre in stampa, legate e sciolte, per farne parte a chi vi dissi; e così se avete ricevuto iscritto, che vi

(1) Michelagnolo Buonarroti

pesasse, mi saria caro; che, per dirvi appie-
no, io non studio, e leggo, e adoro se non
le cose di voi. Il nostro corriero, buon com-
pagno amorevole, le porterà con quello amo-
re che ha portato le altre cose vostre; e fateli
carezza, perchè vi porta una affezione gran-
dissima, e ha martello quando io do lettere
ad altri. Circa de'fatti de'vostri danari non
mi è pervenuta nelle mani per ancora l'al-
tra, che aspetto d'ora in ora da voi, che mi
penso non possa stare a arrivare, e subito a-
vuta, visto quel che contiene, di tanto quan-
to mi direte non mancherò. Ben è vero che
dopo la partita mia d'Arezzo ho ricevuto let-
tere da vostra sorella, del che ho risposto,
che fin che io non ho lettere da voi non son
per moverli. Non vi sia grave il baciar, in
nome mio, la mano al gentilissimo Messer
Tiziano, e diteli che io lo adoro, e potendo
son sempre al suo servizio, e che io lo aspet-
to con più desiderio che i poveri la minestra
per la festa di Santo Antonio. Il reverendis-
simo Marii, e messer Girolamo (I), il signor
Alessandro e messer Bernardino vi si racco-
mandano, ed io insieme, di che son sempre
al servizio vostro pronto e parato come un
prete novello.
Di Fiorenza, alli 7. di Settembre 1535.

L.

AL DIVINO MESSER PIETRO ARETINO

*Descrizione dell' entrata in Firenze di
Margherita figlia di Carlo V. e moglie del
duca Alessandro de' Medici.*

Messer Pietro divinissimo. Poi che la in-
vidia d'altrui ha fatto voi e me in un piccol
punto divoratrice di loro (2), sia per non
avere voi avuto, quel che lietamente spetta-
vo, risposta; benchè l'abbia avuta, e cara mi
sia stata, niente di meno mi dolea troppo la
fatica durata per voi, e in che modo; benchè
ci sia chi va cercando ricoprire quello che è
più chiaro e scoperto che sole. Di nuovo di-
voto a voi mi muovo, e movendo vi guardo,
e guardando v'osservo con quel maladetto
martello, che cotidianamente assalisce gli
affezionati com'io. Benchè, salvando l'onor
di tutti, non penso mi passino di questo, e,
passandomi, per fede vi giuro che non lo
crederia, se ben io diceste voi, che tenete la
forma, la statura, l'attitudine e il core di
propria verità; e questo ne faccia testimonio
con il mandarvi quello che a voi è stato per
la mia innanzi a questo tenuto ascoso, e co-

(1) Da Carpi.
(2) Così nella raccolta del Marcolini.

me ha rotto quel che a voi asconder non si
può con l'entrata gloriosa della figlia di Car-
lo V d'Austria, acciò prima con voi medesi-
mo e anco in scrittura vi rallegriate di quella
letizia che deono avere quelli che per lungo
tempo hanno desiderata tal salute, e s'io ne
sono lieto e contento, voi, che non avete nè
per tempo nè per studio la immaginazion
terrestre, ma sì divina, che avanzate ogni se-
colo illustre al par di questo secolo; e però
dico: *Quia viderunt oculi mei salutare
tuum.* Sì che attendete alla lettera, che proe-
mj non uso, e perchè le cerimonie non le ve-
do mai iscolpite di marmi, perciò lì do di-
vieto, come le verità fuoruscite, che qual
per non aver in lor colla non istanno al lo-
co. Se mi furon care le vostre il duca il sa,
che giura che le orecchie sue non hanno u-
dito meglio di voi, e disse che mandati v'aria
i panni e l'oro; ma le faccende, in cui è sta-
to ed è, non l'hanno lasciato, ma non man-
cheranno di venire, e mi rispose, udendo
che non avevate avuto l'entrata cesarea, di
nuovo ve la rifacessi insieme con questa al-
tra mandare, e per infinite volte di cuore vi
si raccomanda, e che ha accettato la doman-
da vostra, e non mancherà, e questo mi dis-
se ve lo scrivessi sicuro. S'io volessi o potes-
si narrarvi le letizie che furono per la strada
partendosi da Livorno a Pisa per fino al Pog-
gio e a Fiorenza, non crederia mai tal cosa
in opera mettere, nè con penna o carta scri-
verla, perchè i castelli, le ville i popoli, e
le genti eran calcate per le strade a guisa dei
pastori che tornando dalle maremme, solcan-
do con le lor capre e altri armenti le strade,
adornano i greppi, i piani e'poggi: e, per
Dio, che non era sì piccol forno che in su la
strada fossi, che apparecchiato non avesse le
tavole in le strade, con moltissime robe so-
pra, che ariano sfamata la fame e la sete a
Tantalo; e avevano fatto a ogni casa, o por-
ta, fonte di vino rosso, gettando vino una e
acqua l'altra; e così, con grande stupore di
se stessa e d'altrui, giunse a'vent'otto del
passato al Poggio a Caiano; la quale, veden-
do tale edificio, stupì; perchè da Vetruvio in
quà non si è edificato cosa che rappresenti
tanto le grandezze di Roma, e di que' primi,
simile a questo. Era adorno moltissime stan-
ze di tele d'oro ed altri drappi e corami, per
la vergogna nol dico, senza lo esservi tanto
grand'impeto di musica, e di che sorte mae-
stri da insegnare cantare agli angioli le note
celesti, senza i cornetti, tromboni, flauti,
storte, violoni, chitarre, liuti, che nel sonar
loro si vedea che veniano da quella vera le-
tizia che dalle barbe del cuore si suol parti-
re; per le altrui allegrezze della salute uni-
versale traboccavano i corpi di essa, quando

per le strade la vedevano, dico, quando o come traboccano i fiumi per le piene allagando i campi; e così, stata tre giorni lì, per non fare oltraggio al dolce mese, qual adorna di se il mondo, e degna ogni vil sterpo per non li fare altra viltà, avendola con quiete condotta dov'era, si mosse benchè visitata fosse dalla signora duchessa di Camerino con molte donne nobili della terra. Erano infestati di sorte i villani di San Donnino, di Brozzi e di Peretola, che, se la Pittura o Scultura abitasse sotto i loro tetti, li arien fatto le mole, le macchine e colossi, li anfiteatri e laberinti; ma l'animo rozzo loro non mancò mostrar grandezza, sia che ciascuno di questi lochi avea fatti di quel ch'adorna le campagne il Maggio, archi apparati incredibili, con fonti che gettavano acqua e vino disseparati; e così con le chiome abbaruffate dalla natura loro gridavano, nel passare che ella fece, tal che ariano stordito le orecchie a chi non le avesse avute. Venendo poi innanzi si fermò nel monistero di S. Donato in Polverosa, lontano alla porta al Prato un miglio, o circa; e, riposatasi alquanto, venne ad incontrarla lì il reverendissimo Cibo in pontificale, con tutta la nobiltà e primi con robe indosso, chi di velluto, chi damasco, e alcuni ermisini, per amor del caldo; erano circa a dugento cinquanta a cavallo, e era bellissima veduta; e così a quattro a quattro veniano; e in ultimo veniano tutti i dottori in legge e medicina, e così avviati alla porta, cominciato prima le processioni avviaronsi alla chiesa cattedrale; venuta Sua Eccellenza e Madama alla porta, dove era un ornamento di colonne, ulivi e ellere, s'inginocchiò, e, perchè l'arcivescovo di Firenze spettava in pontificale, la benedisse, e fattagli baciar la croce e rimontata a cavallo messa sotto un baldacchino di tela d'oro alta, pavonazza e oro, con fiocchi pavonazzi, neri e bianchi, portato da trentadue giovani, i primi vestiti di raso chermisi, rosso, saio, calze, berretta, e fornimenti della spada d'argento, e le penne in capo bianche; e così avviandosi avea fatto la potenzia dell'imperatore alla porta del Prato e sul Prato due palchetti adorni benissimo con i suoi stendardi, e messo in cima a un frontespizio del palco una botte di barili sei, che gettava vino, con un grasso nudo sopra; e all'entrata di Borgo Ognissanti un altro apparato con arme, trofei e panni, camminando dritto fino al canto delli Strozzi, voltando a'Tornabuoni fino al canto de'Carnesecchi, fino a Santa Maria del Fiore; e per fino lì erano calcate le vie di donne e uomini, che mai, da che Fiorenza è Fiorenza, si vedde tanto popolo con una allegrezza miracolosa da far stupire

e rinascer uno incredibile. Stava innanzi a Sua Eccellenza due dromedarj, quali Sua Maestà Cesarea donò al duca, e dopo essi, e quattro fila di gentiluomini, era Baldo mazziere con due gran bisaccie a traverso al cavallo gettando denari, cioè di quelle monete che batte il duca, delle grosse, e delle mezzane, mescolatoci qualche scudo d'oro; e così venendo feciono tale entrata mercoledì a mezza ora di notte, e vi giuro che era intorno al baldacchino più di dugento torce, senza quelle che innanzi e indietro si vedeano; e così entrata in Santa Maria del Fiore, acconcia nel medesimo modo che per lo imperatore, eccetto che per esser di notte faceano meglio que'gradi di lumi; e così detto una orazione, avuta la benedizione, cantò il *Veni Sancte Spiritus*, si partì, e passando da casa Medici faceano fuochi e razzi, e la cupola al solito si mostrava più bella che mai, e giugnendo a casa messer Ottaviano, che per lei s'era ordinato li alloggiamenti, era adorna la casa dove a stare avea, che stupirete s'io vi esplico l'ornamento della porta, la qual'era fatta con certi termini finti di marmi rossi, con figure sopra di rilievo, tenendo certi festoni, che vi posava su i piedi un'aquila di sei braccia tenendo l'arme di Sua eccellenza con quella della duchessa e altri ornamenti, e di rilievo tutto l'ornamento di man del Tribolo, e colorito di mia mano. Era poi drento alla porta una volta per il ricetto, contraffatti li stucchi di gessi, e i fogliami a guisa delle grotte di Roma, e in certi archi delle volte fattovi medaglie con teste de'vari Iddei e imperatori insieme, e di sotto vi era Imeneo e la moglie parati a nozze, figure di cinque braccia. Era poi drento la loggia fatto nelle volte simili spartimenti come la prima, variate l' una dall' altra con storiette in cammei drentovi, ed era' sopra tutti gli usci, che per tal cosa si trovano le più belle cose antiche, formate che siano queste, e gran numero di quelle di Michelagnolo e di Donato, talchè pare il giardino del cardinale della Valle, senza i puttini che ha fatto il Tribolo; qual tutte queste cose insieme chi ha avuto di color di marmo, e chi di bronzo, fan le cose quistione con la natura. Era poi una sala parata di panni todeschi, fatti i cartoni per maestro Perino, da volervi star lì e non ti partire per vaghezza di molte e di molte stanze parate di cuoi dorati; e quelle della duchessa, la prima era di tela d'oro e d'argento con opera di mezzo rilievo, con cortinaggi, guanciali, seggiole, portiere, e tappeti, che io non credo che da occhi umani sia mai stata vista simil cosa; la seconda poi era di tela d'oro alla piana, e raso cremisi, con trine d'oro che costano un

mondo, con una cuccia di verzino e fornimenti d'un drappo, che l'opra sua erano il ritto quanto il rovescio, e un' opera bellissima con i fornimenti appertinenti come in l'altre. Era dipoi la terza camera di tela d'argento con opra alta, e damasco cremisi, con trine d'un quarto, che era superbo (di sorte che ne disgrazio il Turco) con una cuccia pur di verzino, con un fornimento di broccato di mezzo rilievo, opera di gruppo moresco miracoloso; qual Dio gne ne dia questi con sue appertinenzie a godere per sempre. Entrata in casa, ito a sacco il baldacchino, toltoli la chinea, smontata, incontrata da cinquanta giovani nobilissimi, d'età l'ultima da venticinque anni, fatte per man delle Grazie, alle quali le Parche metteriano pensiero di troncare il filo, tal che mosse veniano in ver lei, parea invero la corte del Cielo a ricevere un anima gran tempo desiderata; e così ritiratasi in camera per riposarsi, finchè avessi rimesso a loco il sudore, partendomi di lì con intenzione di farvene parte non vi ho voluto mancare; ricordandovi che madonna Maria e 'l signore Cosimo son vostri, e così Giovanni B. e il signor Alessandro, e il vescovo e il gentilissimo messer Girolamo da Carpi, e messer Ottaviano, e Giorgio vostro.

Di Fiorenza, alli 3. di Giugno 1535.

LI.

Gli raccomanda un amico.

Messer Pietro Divinissimo. Venni in Bologna per venire a Venezia, ed intoppando la corte, non ho potuto fare che io non la seguiti; mi sa ben male, che avevo certe pitture per così, parte per donare a Messer Francesco Marcolini, e parte per donarle a voi; del che quella cicala del Iovio le fece rivolgere alla volta di Roma. Ho lasciato qui in Bologna un Fiorentino Aretino, che vuol meglio alle virtù aretine, che io non volete voi alla verità, ed è tutto mio, e desidera cognoscervi presenzialmente. Quelle carezze che li farete le farete a me, perchè l'amo come me stesso. Non ho di quà cosa da dirvi, salvo che resto al servizio vostro, e presto vi goderò.

Di Bologna, alli 6. di Ottobre 1541.

LII.

Dimostra il Vasari suo desiderio di lasciare il servizio del papa, per venire a quello del duca Cosimo de' Medici in Firenze.

Io, per una scrittami dal riveritissimo M. Pieio Vettori, per avere raccomandato anche egli la causa mia al mio granduca, mi diedi certo in nome vostro il buon anno, che, riarso dalle fatiche papali, mi rinfrescò lo spirito a sentir dire l'animo buono, che tien Sua Eccellenza verso di me, che l'adoro; e che voi, gentilissimo ed amorevole de' poveri vertuosi, abbiate fatto sì pietosa limosina per me, che s'io fussi furfante, come son stiavo de' galantuomini, vi direi: Iddio vel meriti. Ma io avrò ben obbligo eterno alla vostra cortesia, come sarò sempre immortale stiavo e devotissimo del gran Cosimo de' Medici, quale ardo in servirlo: e Dio il volesse ch'io venissi un dì tale, con le mie fatiche nella pittura, ch'io potessi servir l'ombra de' suoi cenni! Certo tanto raro è fra questi principi, che si dilettano più . . . che di rimunerarci; che se non fusse che la speranza di molti di noi è fissa nel suo sano e giusto giudizio, così come egli solo le rimunera, tutti insieme andremmo dimenticando tanto, quanto si cerca acquistare, non essendo mai adoperati da loro. Or Dio gli dia vita, acciocchè così come gli avanza di giudizio, di liberalità, e di merito, egli abbia tutti noi uniti a farli tante memorie, che resti maggior ricordo nelle opere delle nostre arti, che nelle penne degl'inchiostri eterni; che così verrà il suo fato guidato da Iddio Ottimo, per salute de' suoi popoli. E perchè non basta che voi abbiate dato principio alla cosa di Frassineto, aspetto che con felicità, e contento mio, e satisfazione di sua Eccellenza (come dovevo dir prima) le diate fine. Ed io, che sono obbligato al ritratto, ho già più volte supplicato Sua Santità (I) a star ferma; e, se la gotta non gli avesse fatto un viso amaro dal male, egli n'era contento. Così aspetterò la occasione, e giusta mia possa farò che Sua Eccellenza sarà e dalla servitù e dal mio pennello satisfatto perciò, e massime che sua Beatitudine comincia ad aver caro che se ne faccia; sicchè stia di buono animo, che il primo, o di mia mano o d'altri, farò sì, che li sarà obbediente in venire

(1) Giulio III.

a darseli in preda. Intanto non mancherete offerirmi a Sua Eccellenza, e che, se bene ho fitto il capo ne' servizi del papa, in luogo suo nel cuor mio non ci può entrare nè altra maggior grandezza che la sua, nè altra cosa più degna, perchè, sendo per lui quel tanto ch'io sono, debbo esser suo, e cosa creata da esso, in fin ch'io duro; sicchè li farete fede quanto io l'adoro, e li bacio le mani. E voi comandatemi, che, sebben son dipintore, vaglio in qualche altra cosa forse meglio; e resto vostrissimo.

Di Roma, alli 18. di Maggio 1550.

LIII.

Si duole il Vasari col vescovo perchè non sia andato ad alloggiare da lui a Arezzo, e gli raccomanda Michelagnolo Urbani suo amico.

M'è dolto fino all'anima sentire che la Signoria Vostra reverendissima sia andata a Cortona e non si sia degnata venire alloggiare una sera meco in Arezzo, perchè arebbe vista una mia tavola, che ho fatta per me alla cappella e altar maggiore della Pieve, con ornamenti e spesa grande, come saprà da M. Michelagnolo Urbani, pittore e maestro di finestre, che ne darà pieno ragguaglio alla Signoria Vostra. E perchè io lo amo per le bontà e virtù sue, arò caro che, per essere delle vostre pecorelle, lo amiate, e per mio mezzo lo conosciate, e gli facciate servizio e favore ne' suoi bisogni, come gli fareste a me medesimo. E, perchè mi basta averla salutata con questa mia, non le dirò altro, se non che ella mi comandi.

Di Arezzo, alli 28. di Marzo 1564.

LIV.

Descrizione dell' apparato fatto nel tempio di S. Giovanni di Fiorenza per lo battesimo della signora prima figliuola dell' illustrissimo ed eccellentissimo signor principe di Fiorenza e Siena, don Francesco Medici e della serenissima reina Giovanna d'Austria.

Signor mio osservandissimo. Essendo l'apparato che si è fatto nell'antico e nobilissimo tempio di S. Giovanni nostro di Fiorenza, e nel palagio ducale, per lo battesimo della prima figliuola dell'illustrissimo ed eccellentissimo signor principe nostro, don Francesco Medici, e della serenissima reina Giovanna d'Austria, stato grazioso, e veramente magnifico e reale, io, come quelli a cui è il tutto passato per le mani, ho meco stesso deliberato volere di tutto dare a Vostra Signoria molto reverenda particolare avviso e notizia. Certissimo che ella ne averà piacere e contentezza, siccome ha sempre avuto di vedere quanto sieno questi nostri signori in tutte le loro azioni religiosi e magnanimi, e quanto questi ingegni toscani siano vaghi e copiosi d'invenzione. Ma, prima che io proceda più avanti, giudico che sia bene dire alcuna cosa, per meglio essere inteso, del detto tempio di S. Giovanni. Questo adunque, il quale fu già dedicato, come s'è detto nelle nostre vite de' più nobili artefici del disegno, allo Dio Marte, e dopo (fatta questa città cristiana) al precursore di Cristo S. Giovanni Battista, è fatto, come bene può ricordarsi Vostra Signoria, a otto facce, ciascuna delle quali, dalla banda di dentro, è larga circa quindici braccia, ed ha nel mezzo due colonne che sostengono l'architrave, il quale posa negli angoli sopra pilastri molto ben fatti ed accomodati. Di queste otto facciate tre ne occupano tre bellissime porte di bronzo, fatte con maraviglioso artifizio, come in altro luogo si è detto più largamente; ed in un'altra, cioè in quella che è dirimpetto alla porta principale, è posta la tribuna dell'altar maggiore, la quale esce fuori del circuito dell'otto facce circa dieci braccia. Nel mezzo di questo così fatto tempio è il fonte maggiore di marmo, che, per coperto condotto, manda l'acqua benedetta a un altro molto minore, che si dà il battesimo a chiunque nasce in Fiorenza e di fuori per ispazio quasi d'un miglio, non essendo in tutta la città ed all'intorno altro battesimo. Fra questa fonte maggiore, che è appunto in mezzo ed al diritto della cupola e l'altare grande, è il coro de' preti alquanto rilevato, ed, appresso a quello, la già detta tribuna ed altare. Ed intorno al detto tempio, pur dalla parte di dentro, sono sedici pilastri, cioè due per ciascun canto; ed in tutto quattordici colonne, cioè sette per banda. E queste negl'intercolonj, cioè nello spazio che è fra colonna e colonna, e fra pilastro e colonna, hanno quattordici piedistalli; ed in quattro vani, che sono in mezzo fra loro, i quali accompagnano gli altri quattro che ribattono ne' mezzi dove sono le porte, sono queste opere: La statua di Santa Maria Maddalena di Donatello, il minor fonte del bat-

tesimo, il Crucifisso che fu fatto, secondo che si dice, d'un legno secco, che fiorì nell'esser tocco dalla bara dentro la quale si portava il corpo di S. Zanobi; ed il sepolcro, che dal gran Cosimo de' Medici, il vecchio, fu fatto fare a papa Giovanni Coscia. In questa chiesa adunque, che è per ordinario così fatta e adorna (per non dir nulla del pavimento, dei musaici, e altri particulari, che in altro luogo sono da noi racconti) essendomi stato commesso che io faccia un ricco ed a sì gran pompa convenevole apparato, ho fatto fare primieramente sopra il fonte maggiore, per quanto spazio tiene esso, il coro e la tribuna dell'altar grande, un palco, al quale si ascende con una dolcissima salita, che ha il suo principio a piè della porta del mezzo, ed il suo termine sopra il principio della fonte; ed ai lati del salire, e d'intorno al detto palco, un molto ricco ornamento di balaustri inargentati. Nel principio del quale palco, e a diritto sopra il fonte di marmo, è posto sopra tre ordini di scalee un bellissimo vaso, largo quattro braccia, e fatto a otto facce a somiglianza del tempio, con otto putti che reggono il labbro della fonte, o vero vaso, fatto con bellissimo garbo, e tutto messo d'oro e verde, come anco sono i putti, i quali, posando sopra certi mascheroni, sostengono in varie attitudini il peso di esso vaso; il quale, essendo adorno di festoni, ed altri ornamenti, finisce, sempre verso il piè ristringendosi, in zampe di leone. Di mezzo a questo vaso non sorge un altro assai minore, il quale, oltre che per quattro bocche di serafini getterà acqua tutta via in gran copia, mentre si faranno le cerimonie del battesimo sarà come sostegno, molto ben fatto e grazioso, d'una bellissima statua di marmo di S. Giovanni Battista, alta circa tre braccia, di mano di Donatello, eccellentissimo scultore; la quale si è avuta di casa Martelli, che non la possono senza loro grandissimo preiudizio per le cagioni che vi sapete, alienare. E nel vero non si può dire agevolmente quanto questo bel fonte rilevato, adorno, e ricchissimo d'oro faccia in prima giunta bella veduta. Fra questo e la tribuna dell'altar grande è il detto palco, che, allargandosi quanto è lo spazio di tutto il coro, vien diviso, quasi con un andare in croce, in quattro parti, con accomodati sederi per trecento gentildonne, che hanno a intervenire alla pompa e cerimonia di questo battesimo. Ed appresso è al suo luogo l'altare tutto d'argento nella parte del quale, che guarda verso la fonte e verso il popolo, è (oltre a molt'altre istorie) nel mezzo S. Giovanni Battista, che battezza il Salvatore. Il pergamo, che è a man ritta, ha da servire per la musica degli stromenti;

e lo spazio, che è dopo l'altare, per quella de' cantori. E sopra il detto palco sono in su i canti, e luoghi principali, sei bellissimi candellieri d'argento, alto ciascuno tre braccia, e fatto con maravigliosi intagli ed artifizio; ed in sull'altare sono gli ordinati, con la sua croce d'argento ed altri sì fatti ornamenti.

Ma, venendo oggimai alle pitture, che intorno intorno si sono fatte, dico, che, riserbandosi alcune più alte invenzioni a maggior occasione, ho pensato, col parer di monsignor (1) spedalingo degl'Innocenti, mio amicissimo, che questa sia per ora abbastanza. Essendo adunque i luoghi, dove le infrascritte pitture si sono poste, sette dalla banda destra, ed altrettanti dalla sinistra, cioè in tutto quattordici, ed essendo due le leggi date da Dio al mondo (per tacere ora quella della natura, che è in noi infusa ed innata per umano instinto) quella, dico, di Moisè e del testamento vecchio, la quale fu come un preparamento o vero ombra e figura della legge della grazia e del nuovo, e questa seconda detta della grazia; e di esso nuovo testamento, in cui termina la vecchia e riceve la sua debita e finale perfezione, si sono fatte dalla destra parte dell'altare, cioè a man manca entrando in chiesa per la porta principale, sette gran figure finte di bronzo, che rappresentano sette persone del testamento vecchio, nelle parole e azioni delle quali si dimostra la grazia del santo battesimo essere stata nella legge vecchia in molti modi antiveduta e figurata, e con vivi oracoli pronunziata e promessa. Dall'altra parte, cioè a man destra entrando in chiesa, sono altrettante figure, che rappresentano persone del nuovo testamento, che nel medesimo modo mostrano quello, che era stato promesso, esser venuto e stato dato al mondo; mostrandosi chiaramente che niuna cosa fu nel vecchio testamento promessa che non sia stato nel nuovo attenuta, e che niuna grazia è stata donata da Dio alla sua santa nuova chiesa, la quale non fusse prevista, pronunziata, e (dirò così) adombrata nella vecchia. In che tutto viene a conchiudersi ed insieme legarsi l'una e l'altra con l'apostolica sentenza, che egli è un Dio, una fede ed un battesimo, e che la grazia di esso battesimo fu antiveduta prefigurata e predetta dai vecchi santi, e dai nuovi ricevuta, goduta e predicata. Nel primo luogo adunque a man destra dell'altare, venendo verso la porta principale fra la statua di Santa Maria Maddalena ed il pergamo di marmo, è un grandissimo Da-

(1) Vincenzio Borghini.

vid in abito reale, che con bella e molto
graziosa attitudine , e con le man giunte
levate in alto, ha fissi gli occhi io un sole;
ed un angioletto a basso che gli tiene un'ar-
pe, o vero saltero. Il motto di questo re
piofeta sono le parole che egli disse, quasi
per desiderio sospirando ,, quando previde
questo ineffabile dono della grazia del bat-
tesimo, che doveva essere serbato infino al
prefinito tempo dell' avvento dell',unigenito
figliuol di Dio: *Apud te est fons vitae.* Nel
secondo luogo, cioè in quello che è a canto
al sopraddetto, è Gedeone: il quale, tutto
armato all'antica, col suo tosone in brac-
cio e con un angioletto ai piedi , che ha
una mezzana rotta, nella quale si scuopre
un lume acceso, ha questo motto sotto di
se: *Ad aquas probabo illos.* Il che avvenne
quando furono da Dio eletti, e scelti non pe-
rò molti di quel gran numero, con l'esperi-
mento di mettersi l'acqua in bocca con le
mani , e senza tuffare , come bestie senza
intelletto, il ceffo nel fiume. ·

Vien dopo questo nel terzo luogo, a canto
alla porta che va alla Misericordia, Esaia in
bellissimo abito di profeta, col suo contrasse-
gno della sega. Il quale antivedendo lo spi-
rito l'abbondante grazia spirituale del batte-
simo, e, per lo gran disiderio, parendogli
quasi vederselo innanzi, esclamò tutto lieto,
e pieno di giubbilo, il detto che ha sotto:
Omnes sitientes venite ad aquas.

Sopra la porta che segue accanto a questo,
pur dalla banda di dentro, si è messo l'in-
frascritto epitaffio per esprimere, con questo
concetto, che tutte le principali azioni del
testamento nuovo. furono antivedute e prefi-
gurate nel vecchio : *Omnes in Moise bapti-
zati sunt in nube et in mari.* Nel che è mol-
to ben dichiarata la passata del popolo d' I-,
sdrael dall'Egitto in terra di promissione,
per mezzo il mar rosso, non avere voluto
altro significare , se non il popolo di Dio,
mediante il santo battesimo, dovere uscire
della servitù dell' antico nemico (il quale in
queste sante acque perde tutte le arti e forze
sue) ed entrare peregrinando nel deserto del-
la chiesa militante, per dimorarvi insino a
che sia ridotto alla terra di promissione e di
riposo della chiesa gloriosa e trionfante. Il
che tutto addivenne a quel popolo in figura,
per ammaestramento di noi, come dice S. Pao-
lo nel medesimo luogo.

Segue accanto alla porta, nel quarto luogo,
Ezechiel in abito fra di profeta e di sacerdo-
te, con queste molto belle parole nel suo epi-
taffio, le quali assai chiaramente si accordano
a questo concetto, e dimostrano con, la san-
tissima acqua del battesimo mondarsi e net-
tarsi tutte le macchie delle nostre anime: *Ef-*

*fundam super vos aquam mundam , et mun-
dabimini.*

Vicino a questo viene nel quinto luogo
Naaman, capitano degli eserciti del re di Si-
ria, la cui storia è assai nota; il quale ho fi-
gurato, per variare, tutto nudo in un fiume,
con le infrascritte parole nel suo epitaffio,
che ha sotto : *Lavit septies in Jordane : et
restituta est caro ejus, et parvuli unius dies.*
La quale figura mostra espressamente che in
questo stesso fiume del Giordano si aveva
per ogni modo a originare il santo battesi-
mo; il quale aveva a purgare la,vecchia leb-
bra ed infinite altre infermità delle nostre
anime, e rinovare in migliore la natura in-
vecchiata nel peccato, ed in una nuova crea-
tura innocente e pura.

Passata la fonte ordinaria del battesimo,
la quale, come si è detto, è la minore dove si
battezza ognuno, è nel luogo che segue, che
in numero è il sesto e di simile pittura, alto
sei braccia, come gli altri fatte, Neemia, uno
dei capi che, dopo la prima cattività di Ieru-
salem, ridusse il popolo di Dio in Giudea.
E questi ho vestito a modo di, quegli antichi
duchi, con un abito mezzo fra l'arme, e la
toga, che è molto grazioso e gentile; e sotto
ho posto nell'epitaffio queste parole : *Non
invenerunt ignem, sed aquam;* le quali
hanno, a nostro proposito, così buono e bel-
lo significato, quanto alcun altro de' detti
soprapposti. Perciocchè, andando quel popo-
lo in cattività, i sacerdoti presono il fuoco
che di continuo, senza spegnersi mai, ardeva
innanzi a Dio, e lo racchiusero in un profon-
do pozzo senza acqua, coprendolo diligenti-
simamente. E, tornati dopo settanta anni di
cattività, non vi trovarono fuoco, ma acqua.
Della quale, per ordine di Neemia, fu abbon-
dantemente bagnato il sacrifizio; il quale non
sì tosto percossono i raggi solari, che di quel-
l'acqua si accese una chiarissima fiamma,
quasi apertamente mostrando che i sacrifizj
instituiti ed osservati nell'antica legge, per
purgazione de' peccati, dovevano finalmente
terminare, e convertirsi nell'acqua del santo
battesimo. Del quale bagnate l'ostie vive,
sante, grate a Dio, e dotate di ragione (che
tali e sì fatte sono quelle che nel nuovo testa-
mento offeriscono se stesse spontaneamente a
Dio) all'apparir del vero sole di giustizia Ge-
sù Cristo nostro signore, bagnate primamente
di questa santissima acqua, sarebbono accese
del fuoco dello Spirito Santo, ed illuminate
di tutte le grazie e doni della spirituale co-
gnizione di Dio.

Si conchiude ultimamente questa prima
parte del testamento, e della legge vecchia,
nel settimo ed ultimo luogo, nella persona
della moglie di Salomone, figliuola del re d'

Egitto, figurante la Sinagoga, di colore brunetto, o vogliam dire ulivastro e quasi fra bianco e nero, con abito da reina alla Moresca, e con molti abbigliamenti e vari, come quella che fu dedita per la maggior parte al culto esteriore. Le parole misteriose, che ha sotto, son queste; *Fons signatus soror mea*. E fu veramente questo fonte segnato e sigillato nella legge vecchia; perciocchè, sebbene vi era in misterio, o (come s' è detto) in figura, non però mai fu loro aperto, nè conceduto poterlo gustare e godere, come per dono e singolare grazia di Dio è tocco e stato benignamente conceduto a noi; e bene è chiamata, ed a ragione, sorella: nome d'affezione naturale del Creatore verso la creatura, non passando per allora al più eccellente e stretto grado d'amore, che alla nuova chiesa, sotto nome di sposa, s'attribuisce.

Viene ora in ordine la porta del mezzo principale, sopra la quale è il secondo epitaffio, che, come mezzo, ha da legare insieme queste sette persone, già dette, del testamento vecchio, con le sette che seguiranno appresso del nuovo testamento. Le quali, dico, parole sono queste: *Unus dominus, una fides, unum baptisma;* il senso e proprietà delle quali, per quello che si è detto di sopra, è espresso e chiaro abbastanza.

Seguitando ora l'ordine del numero, ed andando a man destra, che viene a essere, ragguardando dall'altare verso la porta, il manco, o vero sinistro, si sono fatte altre sette figure di pari grandezza, e similmente finte di brozo, rappresentanti persone del testamento nuovo, che hanno corrispondenza e convenienza (l'una riscontro all'altra) con quelle contrapposte del vecchio. Dirimpetto adunque al settimo numero, dove è la Sinagoga, si è posto in persona della Chiesa una vergine ornata, come e quanto conviene, e coronata di gigli e di rose, secondo quel bel motto: *Floribus eius nec rosae, nec lilia desunt;* essendo la sua vera corona e gloria l'invitta pacienza de'santi martiri, e la purissima innocenza de'confessori. Questa figura, dico, assai gentilmente accomodata, e con semplici ornamenti e puri, secondo le parole di S. Paolo, è chiamata, non come la Sinagoga, sorella, ma, con più espresso segno d'amore, sposa: quasi accennando che ha Dio verso le sue creature, ma ancora un ardentissimo ed incomparabile amore averlo mosso a prendersi per isposa la Santa Chiesa, nel supremo e più alto grado di sposalizio, comperandola col suo sacratissimo sangue, e dotandola di tutte le ricchezze celestiali. Il motto adunque, che ha sotto di se questa figura della chiesa e questa sposa santa, si è

questo : *Mundans sibi lavacro aquae sponsam sine macula.*

Procedendo avanti nel nono luogo, continuando la man ritta, è S. Paolo, che, corrispondendo a Neemia, il quale gli è dirimpetto, e, predicando apertamente quello che egli aveva copertamente accennato, dice queste parole: *Ipse est pax nostra, qui fecit utraque unum;* il che, per quello che si è detto, e per la stessa comparazione di quel fatto con queste parole, è chiaro a bastanza.

Passato il crucifisso, che è accanto a questa figura, seguita nel decimo luogo l'Eunuco di Candace, reina d'Etiopia, della quale si tratta negli atti degli apostoli; il quale a somiglianza di Naaman, che gli è dirimpetto, ho fatto tutto ignudo nell'acqua in atto di volere uscire già fuori, con un certo splendore sopra il capo, che mostra la grazia dello Spirito Santo cadergli sopra, e mondare perfettamente tutte le piaghe dell'anima, e riempirlo di grazia e di letizia spirituale, con questo motto, che è per se stesso chiarissimo: *Baptizatus ibat viam suam gaudens.*

Vien poi seguendo l'ordine, dirimpetto ad Ezechiel, il quale prometteva un'acqua che tornerebbe via tutte le macchie e brutture, la figura di S. Piero, che dichiarando l'effetto e la qualità di quella mondificazione, e quali erano propriamente quelle macchie che si avevano a lavare, dice quelle stesse parole che si leggono negli atti degli apostoli: *Baptizamini in nomine Iesu Christi in remissionem peccatorum.*

Dopo seguita sopra la porta che va verso la Canonica, similmente di dentro, un epitaffio simile a quello che ha l'altra che l'è dirimpetto; e perchè in quello, come si è detto, si dice che l'antico popolo giudeo fu battezzato per Moisè nella nube e nel mare, si è spiegato in questo apertissimamente quello che allora quel velo si copriva, ed espresso assai acconciamente il vero significato : *Hic est qui baptizat in Spiritu Sancto:* quasi dica che non Moisè, ma Cristo è quegli che, ed allora con la sua grazia e potenza (se bene mediante il ministerio di Moisè) ed ora con la medesima virtù, e per se medesimo e per la sua chiesa veramente battezza e lava, non con l'ombra della nube e del mare, ma con la efficacissima grazia dello Spirito Santo, che si dà nel battesimo.

Passata questa porta segue nel luogo del numero dodici, in pittura simile all'altre, S. Matteo con queste parole : *Venite ad me omnes qui laboratis et onerati estis, et ego reficiam vos :* come se egli mostrasse ad Esaia, al quale è dirimpetto e corrisponde, anzi a tutto il mondo insieme, chi quello fia, che veramente poteva e doveva adempiere la

sua profezia, ed all' ardente disiderio sodisfare dell' umana generazione, la quale non può saziarsi con altra acqua che con quella stata promessa dal Signore e Salvatore nostro alla donna samaritana.

Nel tredicesimo luogo, a lato alla già detta sepoltura di papa Ianni, è un S. Marco Evangelista, il quale, come se volesse dichiarare le parole di Gedeone, che quegli che credono e vanno ai sacramenti con fede, e digiudicando (come dice S. Paolo) se stessi, sono quegli che l' acque gustano, in quel modo che si conviene a uomini, e non a bestie; ha il suo epitaffio queste veramente belle parole: *Qui crediderit et baptizatus fuerit salvus erit.*

Nell' ultimo luogo, che è il quattordicesimo a canto al pilastro della cappella grande è S. Giovanni Evangelista, il quale, mostrando col dito, e quasi accennando verso il cielo qual sia quel fonte che aveva veduto in spirito David, che gli è dirimpetto a punto, dice nella sua inscrizione: *Aqua, quam dabo: fiet fons aquae salientis in vitam aeternam.*

Fatte ed accomodate queste pitture ai luoghi loro, non ho voluto che l' opere, le quali stanno saldamente nel detto tempio, non dicano anch' esse alcuna cosa conforme, ed a proposito della medesima materia e soggetto, essendo anch' esse in ordine con l' altre; e però, col parere del detto monsignore spedalingo, uomo veramente singolare, si sono, alle già dette, aggiunte quest' altre inscrizioni, che a mio giudizio hanno molto del buono: sotto il crocifisso *Lavit nos in sanguine suo;* sotto la Santa Maria Maddalena detta, di mano di Donatello, *Peccata sua lacrymis lavit;* al battesimo, cioè alla fonte minore, *In salutem omni credenti.*

Ora, seguendo di raccontare gli ornamenti di dentro, prima che io venga a dire alcuna cosa di quelli di fuori, dico che a ciascuno dei sopra detti quattordici simulacri, finti di bronzo, è davanti in alto pendente da alcuni festoni bianchi, verdi e d' oro, molto in vero graziosi, una ricca lampada tutta d' argento, d' intaglio ed opera che avanza di gran lunga la materia; ed otto simili (che in tutto sono ventidue lampade, varie d' artificio, ma simili tutte di materia e grandezza) ne pendono in alto, scendendo similmente da certi festoni, innanzi all' altare grande; che è cosa magnifica affatto. Il quale ornamento di festoni doppi è non pure davanti alle dette imagini, ma per tutto intorno intorno con molto bell' ordine. E perchè sono antiche, e molto scure, le figure del tabernacolo della detta tribuna grande si sono coperte con tre panni d' arazzo tutti d' oro e di seta, in uno

de' quali è la creazione dell' uomo in un paradiso terrestre, tanto vago e pieno di verzure bellissime e d' altre capricciose invenzioni, che pare veramente un paradiso di delizie. Nel secondo i primi nostri parenti Adamo ed Eva, sedotti dal nemico serpente, mangiano, prevaricando il divino comandamento, del vietato pomo, per lo quale macchiano del peccato originale tutti coloro che avevano a succedere di loro, e che poi sono stati ricomperati col sangue del figliuol di Dio, e si lavano e mondano nell' acque del battesimo. Nel terzo è lo essere essi scacciati dal paradiso e condannati a dover mangiare il pane nel sudore del volto loro, ed all' altre infinite miserie di questa vita. E sopra quello di questi panni, che è nel mezzo, è in un bellissimo quadro, di mano dell' Eccellentissimo Raffaello da Urbino, un S. Giovanni Battista, poco men grande del naturale. Dalla seconda cornice verso la tribuna scende una grande arme del duca aovata; e dalle bande dentro la cappella, accompagnando il quadro di S. Giovanni, sono l' arme di Carlo V imperadore, e quella del principe don Francesco e principessa sua consorte. Sopra il cornicione grande, che posa col suo architrave e su le colonne dette, sono intorno intorno candellieri grandi, con falcole similmente sopra la più alta cornice, che tutti fieno, mentre durerà la cerimonia del battesimo accesi. E questo è tutto quello che si è fatto dalla parte di dentro.

Ora venendo all' apparato fatto di fuori primieramente sopra la porta principale del mezzo è posta in alto una grande e bellissima arme di Sua Santità in mezzo alla Carità ed alla Speranza, che sono due bellissime femmine, essendo una con i suoi putti al collo e d' intorno, e con un vaso di fuoco ardente, e l' altra vestita di verde, con una corona d' olivo in capo, e in atto tutta piena di letizia per lo infallibile sperare, e con un vaso pieno di diversi fiori. A man destra è l' arme dell' imperatore, ed a sinistra quella della reina di Spagna; e sotto quella di nostro signore; nel più alto del vano della porta è quella degl' illustrissimi signori principe e principessa. Nella faccia, che segue a man ritta, è nel mezzo l' arme del signor duca, cioè Medici e Toledo; da un lato quella del cardinale illustrissimo di Montepulciano, il quale tiene a battesimo per Sua Santità, e dall' altro quella dell' illustrissimo signore Ernando cardinal de' Medici. Nell' altra faccia dirimpetto a questa (che amendue mettono in mezzo la detta porta) sono l' arme del re di Spagna, della illustrissima signora donna Isabella Orsina de' Medici, che tiene a battesimo per la reina di Spagna, e della reina di Fran-

cia. Sopra la porta, che è volta verso la Misericordia, è l'arme del signor duca, gran maestro della religione de' cavalieri di S. Stefano, con la croce rossa sopra le palle; quella di monsignor reverendissimo l'arcivescovo nostro di Fiorenza, e quella della città, cioè il giglio rosso col mazzocchio. Sopra la porta che va alla Canonica sono l'arme dei tre papi stati della illustrissima casa de' Medici, Leone X, Clemente VII, e Pio IV. Nell'altre due facciate di dietro, che hanno in mezzo la tribuna dell'altar grande, sono due arme dell'arte de' mercanti, magistrato che ha la cura dell'opera di detto tempio di S. Giovanni. Le quali tutte armi, grandi e magnifiche, sono sotto sopra e d'intorno accompagnate da molti ricchi festoni, fatti in diverse maniere, e molto bene accomodati. E oltre alle dette arme, sopra a ciascuna porta si sono posti alcuni epitaffi, o vero brevi, ed inscrizioni di questo tenore: sopra la porta del mezzo e principale *Benedictus qui venit in nomine Domini;* sopra la porta che guarda la Misericordia *Haurietis aquas in gaudio de fontibus Salvatoris;* le quali sono molto accomodate e piene, con ciò sia che nella parola *Haurietis* si dimostra una abbondanza e pienissima copia ed una intera sazietà da dovere cavare la sete e sodisfare interamente ogni voglia e disiderio umano. E nella parola *gaudio* si dimostra quella estrema letizia e contentezza di cuore, che si ha da una cosa sopr'umana e divina, la quale sia stata infinitamente disiderata. E sopra l'altra che guarda la Canonica e corrisponde a questa, e la quale dalla parte di dentro ha le cose del Testamento nuovo, sono queste parole di S. Paolo, che molto bene interpretano quelle dette d'Esaia senza partirsi dall'ordine, anzi appiccando il principio di questa col fine di quella: *Salvos nos fecit per lavacrum regenerationis;* le quali dico, chiaramente esprimono quello che si scorge, come dentro una nuvola nel detto vaticinio d'Esaia, e di quale salute e salvatore intendesse. Taccio molti particolari, per non esser noioso a Vostra Signoria, parendomi che questo sia abbastanza, e forse da vantaggio. Il battesimo detto si farà domani, e, per quanto intendo, il nome della signora, che si ha da battezzare, sarà Leonora. Piaccia a Dio nostro signore, siccome, in vero si può sapere, ch'ella imiti nel valore, come nel nome, così gran donna come fu quella che in lei si rinnuova. Baciate a mio nome il santo piè di sua Beatitudine, e tenetemi in vostra grazia.

Di Fiorenza, li dì 28. di Febbraio 1567.

LV.

AL MAGNIFICO MESSER MARTINO BASSI.

Il Vasari dà la sua opinione sopra varj disegni e scritti sottoposti al di lui giudicio.

Ho veduto quanto si richiede per i vostri disegni e scritti, ed in somma vi dico che tutte le cose dell'arte nostra, che di loro natura hanno disgrazia all'occhio, per il quale si fanno tutte le cose per compiacerlo, ancora che s'abbia la misura in mano, e sia approvata da' più periti, e fatta con regola e ragione, tutte le volte che sarà offesa la vista sua, e che non porti contento, non si approverà mai che sia fatta per suo servizio, e che sia nè di bontà, nè di perfezione dotata. Tanto l'approverà meno quando sarà fuor di regola e di misura. Onde diceva il gran Michelangelo, che bisognava avere le seste negli occhi e non in mano, cioè il giudicio, e per questa cagione egli usava talvolta le figure sue di dodici e di tredici teste, secondo che le faceva racolte, o a sedere, o ritte, o secondo l'attitudine; e così usava alle colonne, ed altri membri ed a' componimenti, di andar più sempre dietro alla grazia che alla misura. Però a me, secondo la misura e la grazia, non mi dispiaceva dell'Annunziata il primo disegno fatto con un orizzonte solo, ove non si esce di regola. Il secondo, fatto con due orizzonti, non s'è approvato giammai, e la veduta non lo comporta. Il terzo sta meglio perchè racconcia il secondo per l'orizzonte solo; ma non l'arricchisce di maniera che passi di molto il primo. Il quarto non mi dispiace per la sua varietà; ma avendosi a far di nuovo, quella veduta sì bassa rovina tanto, che a coloro che non sono dell'arte darà fastidio alla vista; che, sebbene può stare, gli toglie assai di grazia. Crederei che chi volesse durar fatica a trovare qualche bel casamento, come fece M. Andrea Sansovino a Loreto, nella facciata dinanzi la cappella della Madonna, in quella sua Nunziata, dov'è un casamento di colonne in piedistalli, gittando archi, fa un isfuggimento di trafori molto bello, ricco e vario, oltre che quell'angelo che è accompagnato d'altri che volano, ed a piè con esso, ed in aria quelle nuvole piene di fanciulli, fa un vedere miracoloso, con quello Spirito Santo. Per lo che mi pare che quelle due figure, sì povere e sole, sieno due tocchi d'anguille in un tegame. Però con l'ingegno vostro, siccome avete saputo rilevare altrui quello che non vi piaceva, potrete ancora far di più che non dico, e desidererei, poichè è opera

di tanta importanza, ed in così celebre tempio, come odo. Se io non sapessi il valor vostro quale sia, ancorchè io sia occupatissimo nelle opere di Sua Santità, avrei anch'io in questo vostro garabuglio sopra ciò alcuna cosa fatto, ma basta, che mi piace il modo di racconciare il secondo disegno col terzo vostro, ed il capriccio del quarto non mi dispiace, purchè si fugga il travagliar l'occhio, il quale offeso che è, fa che il cuore non dia aiuto alla lingua, che ragioni di modo che si resti contento.

Della pianta del tempietto ed altro che voi dite, non è dubbio che è meglio l'ordine e' disegni vostri; e credo che altri di valore v'abbiano detto sopra abbastanza; perciò mi rimetto al giudicio di essi e di coloro', i quali tutti credo che ne sappiano assai più di me. Restami a dirvi che le occupazioni per conto della grand' opera del papa, mi han fatto parer tardo nel rispondervi, e nel ragionare così sobrio sopra le vostre dimande; però vi dovrà bastare quanto vi scriverà l'accademia. Mi partirò l'ultimo dì di Settembre per istare questa vernata con Sua Santità in Roma. E con questo faccio fine, dicendovi che quà e là sarò sempre vostro.

SONETTI

DI

GIORGIO VASARI

ESTRATTI DALLA RACCOLTA INTITOLATA

SONETTI SPIRITUALI DI M. BENEDETTO VARCHI, CON ALCUNE RISPOSTE

E PROPOSTE DI DIVERSI ECCELLENTISSIMI INGEGNI

In Firenze nella stamperia de' Giunti 1573. *in* 4.

SONETTO DEL VARCHI AL VASARI

Quant'avete maggior l'ingegno e l'arte,
 Tanto dovete più, sublime spirto,
 Lodi rendere, e grazie a quello spirto
 Divin, che n' tutte cose ha sì gran parte.
Ei sol, non saper vostro vi diparte
 Tanto dagli altri, quanto lauro e mirto
 Sì pregian più, che molle ontano, ed irto
 Rusco, ch' altrui da se pungendo parte.
Ben puonno in questa i colori e l' disegno
 Fama darvi tra noi; ma l'altra vita
 Per lui s'acquista, e non per arte o 'ngegno.
Fia 'l pennel vostro e la squadra gradita
 Col mio chiaro Puccin: ma non è degno
 Posporre a breve onor gloria infinita.

RISPOSTA DEL VASARI

Varchi io cognosco ben l'ingegno e l'arte;
 E quel ch'aver debb'un gentile spirto
 Vien da colui che mi diè questo spirto,
 Troppo da voi amato in ogni parte.
Sempre ho 'l cor volto a Dio, nè mai si parte
 Vagando per cercare o lauro o mirto

Fra noi: anzi in ver lui sto intento ed irto,
 Perchè mi dia del ciel sua gloria, o parte.
E se talor co' colori o disegno
 Il tempo spendo, e ben campar la vita,
 A molti, ed affinar l'arte e l' ingegno:
Qui val le seste, e la squadra gradita
 A farsi eterno. O qual atto più degno
 Ch'ornare il mondo ed al ciel far salita?

ALTRA RISPOSTA DEL VASARI

Com' a tristo nocchier governi, e sarte
 Dall' onde rotte, il mio debole spirto
 Sommerso in questo mar d'affanni, al spirto
 Vostro, saggio uom, si volge; e nuove carte
Non più dipigne di Giove, o di Marte;
 Ma Gesù che di palma, oliva e mirto
 Calcò Satan vincendo; e 'ntento ed irto
 Salì 'n croce per farci del ciel parte:
E chi 'l mondo fallace d'error pregno
 Segue, che con inganni ed esche in vita
 Perde la luce, e casca al scuro regno,
Carità benedetta, or che ne 'nvita
 L' ardor vostro a salir, fia mio disegno
 Cristo, che mi darà gloria infinita.

FINE DELLE OPERE DEL VASARI

APPENDICE SECONDA

ALLE ANNOTAZIONI

DELLE VITE DEGLI ARTEFICI

—•:••—

AVVERTIMENTO

Il Ch. Sig. Prof. Sebastiano Ciampi si è compiaciuto di permettere che si aggiungano alle Opere del Vasari della nostra edizione, le seguenti notizie ed osservazioni, che formano parte di un suo erudito lavoro, ancora inedito, sopra Giunta Pisano. Servendo esse a rettificare alcuni passi del Biografo aretino le avremmo più volentieri poste nella prima Appendice; ma siccome ci sono state favorite quando mancavano poche pagine a compier la stampa delle Opere minori di quell' Autore, così, piuttosto che escluderle affatto, abbiamo creduto bene di dar loro luogo in fine del volume. Intanto con questa occasione abbiamo inserita qualche altra giunterella alla prima Appendice.

<div align="right">GLI EDITORI</div>

VINCINO *pittore e musaicista, pistoiese* . Anni 1299=1300 st. pisano. 1298—1299. St. romano.

Alla pagina 143. Documento XXIII. delle mie *Notizie Inedite* della Sagrestia pistojese de' belli Arredi, del Camposanto pisano ecc. si leggono le partite seguenti: " Vincinus " pictor de Pistorio filius Vannis, et Iohan- " nes pictor filius Apparecchiati de Luca co- " ram me suprascripto Raineri notario sponte " confessi sunt se accepisse a supra scripto " Operario libras VIII denar. pisan. pro " pretio colorum et auri et eorum salario " picture ymaginum S. Marie et ejus filii, " et. S. Iohannis Baptiste et Evangeliste , " quas fecerunt in Ecclesia Campisanti.

" Vincinus filius Vannis de Pistorio et " Iohannes filius Apparecchiati de Luca cor- " iam me ecc. confessi sunt se recepisse pro " pretio picture et coloris quam fecerunt sub " tecto Ecclesie Campisanti. . . lib—Solidos " V. den. pisan. (dall' Archivio dell' Opera del Duomo di Pisa).

Il Vasari nella Vita di Gaddo Gaddi scrisse (pag. 112 col. 2.) " Fu discepolo di Gaddo Gaddi oltre a Taddeo suo figlio, come si è detto, Vicino Pisano, il quale benissimo lavorò di musaico alcune cose nella tribuna maggiore del Duomo di Pisa, come dimostrano queste parole: *Tempore Dni Iohannis Rossi Operarii istius Ecclesiae Vicinus pictor incepit et perfecit hanc imaginem B. Mariae. Sed* (imagines) *Majestatis et Evangelistae per alios inceptas ipse complevit et perfecit An. Dni. 1321 de mense settembris.* — " In questa iscrizione che ora non esiste più nel suo originale io credo che fosse scritto· *Vici-*

nus abbreviatura di *Vincinus*, come *Iunctus* invece di *Iunctinus* che il Morrona dice leggersi chiaramente *Magister Iunctus* in un codice del 1203 della Comunità di Pisa (V. Pisa illust. T. II. pag. 217.). Probabilmente chi ne fece la copia non vide forse, per essere svanito, il segno dell' abbreviazione (1). Non so poi su qual fondamento il Vasari abbia chiamato pisano quel Vicino o Vincino, quando che nella iscrizione da lui riferita è nominata la patria di quello, e d' altronde sembra di non averne veduto altro documento. Nella surriferita nota di pagamenti è nominato due volte *Vincino*. Che non tutti i lavori indicati in quella iscrizione fossero fatti da Vicino o Vincino nella tribuna grande del Duomo, ma nella chiesa del Camposanto è manifesto dal vedere che Vincino fece con Giovanni da Lucca la Madonna col figlio e i due santi Giovanni il Battista e l' Evangelista; al contrario nell' inscrizione riferita dal Vasari dicesi che *incepit et perfecit hanc immaginem B. Mariae ecc.* (senza il figlio) : *sed* (imagines) *Maiestatis et Evangelistae per alios inceptas, ipse complevit et perfecit An.* 1321. *de mense settembris.* L' autore dell' iscrizione confuse le pitture di Vincino nella Chiesa del Camposanto fatte fra il 1299 ed il 1300 st. pis. con quelle di musaico nella tribuna maggiore del Duomo. Vincino fece nella Chiesa del Camposanto la Madonna col figlio; nel Duomo la madonna senza figlio.

(1) Può essere ancora che fosse pronunziato *Vicino* in vece di *Vincino* nella pronunzia volgare che spesso accorcia, o storpia i nomi.

Là Vincino fece i due S. Giovanni, nel duomo havvene un solo. Si dice che finì la Maestà e l' Evangelista cominciato da altri; ma l'Evangelista S. Giovanni come vedremo, fu principiato e finito da Cimabue (2). Le figure che tuttora si vedono nella tribuna Maggiore sono la Madonna senza figlio, la Maestà o Salvatore in forma gigantesca sedente su nobil seggio con geroglifici a'piedi, e S. Giovanni Evangelista (così li descrive il Morrona nel T. I. a pag. 246).

La Chiesa del Camposanto ove lavorò Vincino o Vicino, non era il Duomo. La Chiesa suddetta stava dove poi l' Arcivescovo pisano del Pozzo riedificò la Cappella ora detta Puteana, e probabilmente in quella occasione perirono i lavori di Vincino, e di Giovanni da Lucca. Quando Vincino lavorava nella Chiesa del Campo Santo, negli anni 1299 e 1300. st. pis., i lavori della maggior tribuna del Duomo non erano incominciati. In fatti nel Documento XXIV. a pag. 143. delle Notizie inedite si legge all'anno 1302. st. pis. st. rom: Uguccio et Iacobus Nucci positi et constituiti a Comuni Civitatis pisanae super fieri faciendo Magiestatem super altare majoris Ecclesiae pisanae Civitatis.

In altro a pag. 144. Docum, XXV. an. 1302 stile pisano, 1301 st. romano. Introitus et exitus facti et habiti a Burgundio Tadi Operario Opere S. Marie pisane majoris Ecclesie sub. ann. Dni. 1302 (stile pisano) indict. XIIII de mense Madii incepti.

Magistris Magiestatis Majoris (3).

Magister Franciscus pictor de S. Simone porte Maris.... Victorius eius filius.... Lapus de Florentia ecc. Michael pictor ecc. Tanus · pictor ecc. Bonturus pictor ecc. Puccinellus pictor ec. Michael pictor ecc. Vannes florentinus pictor ecc. Michael pictor ecc.

Docum. XXVI Magister Cimabue pictor Magiestatis Cimabue pictor Mag. sua sponte confessus fuit se habuisse a Dom. Operario de summa librarum decem quas dictus Cimabue habere debebat de figura S. Iohannis quam fecit iuxta Magiestatem ecc. Bacciomeus filius Iovenchi Mediolanensis ..

fuit confessus se habuisse a Domino Operario Libras XIV. et Solid. XIII den. pisan. de pretio vitri laborati et colorati quem facere debuit iuxta..... et voluntatem Magistri Cimabovis pictoris, quem vitrum dictus Bacciomeus vendere et dare debat supradicto Operario ad rationem denariorum XVIII pro qualibet libra pro operando ipsum ad illas figuras que noviter fiunt circa Magiestatem inceptam in Majori Ecclesia S. Mariae. Debbesi per altro fare l' avvertenza che Maestà non diceasi solamente la figura del Salvatore o del Padre Eterno; ma per antonomasia collettivamente era chiamato colla figura principale anche tutto il lavoro intorno alla Maestà. Ciò deduco dal vedere che quando in que' documenti è parlato propriamente della figura principale, è chiamata Maestà. Quando intendesi di. tutto il lavoro relativo all' insieme, era chiamato Opera Magiestatis. Infatti nel documento XXV è soltanto Magistri Magiestatis, nel XXVI Cimabue pictor Magiestatis. Nel medesimo documento parlando de' colori ecc. Ad operam Magiestatis quae fit in majori Ecclesia» e poco sopra. » de figura S. Iohannis quam fecit (Cimabue) justa magiestatem.» a cui stava accanto il S. Giovanni; di nuovo nel medesimo Docum. » ad illas figuras que noviter fiunt circa Magiestatem inceptam in maiori Ecclesia ecc. » cioè la Madonna ed i geroglifici, perchè il S. Giovanni era fatto. In altri Documenti del 1301, e 1302 (st. rom. 1300 e 1301.) che ne seguitano dappresso a questo, si legge »libre XXIX. trementine operate ad Operam Magiestatis; e » pro pretio centinarorum quatuor linseminis ad operam Magiestatis, et aliarum figurarum que fiunt in majori Ecclesia » (4) cioè al lavoro della Maestà collettivamente; e di altre figure che si facevano ivi ed in altro posto della Chiesa maggiore. Il Vasari dice che Vicino terminò la Maestà lasciata imperfetta da Cimabue morto nel 1300 secondo lui. Ma dai citati documenti apparisce che Cimabue lavorava alla Maestà nel 1302 stile pisano che vuol dire 1301 stile romano. Errò dunque il Vasari od erraono gli stampatori, scrivendo che Vicino finì l' anno 1321 l' opera incominciata da Cimabue, e lasciata imperfetta per la morte, che sorpreselo l'

(2) A pag. 90 delle Notizie inedite invece di aver detto che Cimabue principiò e finì il S. Giovanni, dissi che lo lasciò imperfetto seguitando l' iscrizione riferita dal Vasari; nè avendo io fatto le operazioni sul confronto di quella col documento da me stesso riferito a pag. 144. Ora dunque mi disdico e sostituisco ciò che dico in questo luogo.

(3) Forse è detta Majestas Major a confronto di altra che fosse nella medesima Chiesa, o forse anche perchè era in Majori Ecclesia S. Marie pisane.

(4) La medesima osservazione fa il Morrona a pag. 255 T. I. » Potrebbesi ancora non male a proposito sospettare che alcuni de' tanti pittori Vittorio, Lapo, Duccio ecc impiegati fossero nella esecuzione delle pitture destinate a coprire la conosa » va parete sottoposta alla Maestà, se sotto un tal » nome si vuole intendere il Salvatore, e talvolta tutta la tribuna a mio parere.

anno 1301 st. rom. onde si debbe correg-
gere che Vicino o Vincino la terminò l' an-
no 1301 e non 1321; e lavorava nella Chie-
sa del Campo Santo tra il 1299 e 1300 st. pis.
che rispondono al 1298 e 1299 stile Roma-
no.

Nello stesso anno 1302 (1301 st. rom.)
Bacciomeo Milanese vendeva a Cimabue i
vetri lavorati e colorati per le figure *que no-
viter fiunt circa Majestatem inceptam*. L'
inscrizione vasariana dice che Vicino la finì
nel 1321, ma è da correggersi 1301 St. rom.
Ma chi ci dice che non la terminasse in
quell' anno medesimo giacchè non sappiamo
in qual mese morisse, nè se la malattia fu
lunga? Il più resterebbe imperfetta la Ma-
donna della quale i documenti non accenna-
no che fosse cominciata da Cimabue; peral-
tro c' è da diffidare assai di quella iscrizione
mentre in essa è dato per finito da Vincino
il S., Giovanni, che nel Documento appari-
sce finito da Cimabue e pagato dall' Ope-
raio.

Il Morrona riprodusse quella iscrizione
nella sua *Pisa illustrata* ecc. a pag. 249 del
Tomo I. Egli mantiene il nome *Vicino pi-
sano*, ed accenna come diverso il Vincino
pistoiese del quale parlo a pag. 90 delle
Notizie inedite, osservando quanto ho detto
di sopra; ma il Morrona non volle perdere
il Vicino *pisano* , ed appena accennando
Vincino pistoiese, fa il seguente panegirico
di Vicino pisano a pag. 256. T. I. della
Pisa illustrata. » Finalmente prima di chiu-
» dere un tale argomento si rinnuovino le
» dovute lodi al nostro Vicino pittore e mu-
» saicista pisano per attestato del Vasari in
» specie. Questi comparisce autore non equi-
» voco della Madonna, e delle parti non fi-
» nite dell' altre sue figure mercè la ripor-
» tata Iscrizione, che lesse il Vasari stesso
» (5). In lui l' arte musaica si fa chiara e
» spicca, e gli scrittori della metà del sesto
» secolo (*dice così*) (6) il pregio di pittore
» e di musaicista in lui non tacquero ». Ta-
cque bensì il Morrona delle opere di Vin-
cino pistoiese, quantunque nelle *Notizie ine-
dite* fossero due documenti che lo mostrano
meritevole di menzione onorata, ed appena
lo nominò pittore e musaicista.

A pag. 247. e 248 T. I. » Vicino pittor pi-
» sano era stato scolare del suddetto Gaddi;
» lo attestò il Vasari sulla memoria che lasciò
» lo stesso Vicino nei seguenti versi scritti
» (*dice, egli*) nella medesima tribuna, ma che
» presentemente più non esistono . » Riporta i

Versi cioè l' iscrizione che è nella vita di
Gaddo Gaddi nell' opera del Vasari, il qua-
le non dice che quella iscrizione fosse fatta
dallo stesso Vicino. Ma Vicino che nella sup-
posta sua iscrizione fa sapere di aver finito la
Maestà e l'Evangelista S. Giovanni, non sapea
che questo era stato principiato e finito da Ci-
mabue, come cen' assicura il Documento
XXVI riportato di sopra: *Cimabue confessus
fuit.. se habuisse de summa librarum decem
quam dictus Cimabue habere debebat de fi-
gura S. Iohannis quam fecit iuxta Magiesta-
tem lib. V. Sol. X.* Qui il Morrona fa una
glossa ingegnosa; eccola » Che il Documen-
» to XXVI ci faccia sapere che Cimabue
» avesse dieci lire della figura del S. Gio-
» vanni presso la Maestà, per quanto il va-
» lore della lira di quel tempo s' ignori,
» ragion vuole che s' intenda non del Mu-
» saico lunghissimo e difficoltoso lavoro ,
» ma verosimilmente del Cartone dipinto che
» facevasi innanzi. » Si vede che il Mor-
rona intendeva poco la lingua latina barba-
ra di quel tempo: il Documento dice: *de sum-
ma librarum decem quas habere debebat
de figura S. Ioannes quam fecit iuxta Ma-
giestatem* ecc. della somma di lire dieci che
doveva avere della figura del S. Giovanni
che fece dappresso alla Maestà. Era questo
un residuo di lire cinque che eragli dovuto
per la figura che fece (non che dipinse)
presso la Maestà; la fece dunque dov' era ,
cioè nel muro della tribuna e non sul carto-
ne; ebbe sole *lire cinque* e dieci soldi accon-
to delle dieci lire che gli si pervenivano , le
quali erano un resto della somma totale.
Che la *figura* si riferisse all' opera di mu-
saico, e non al cartone è chiaro dalla frase
più volte ripetuta *ad operam Magiestatis et
aliarum figurarum quae fiunt in majori
Ecclesia*. Il Morrona non contento avere
esaltato Vicino perchè il Vasari lo chiama
pisano senza sapersi perchè , ed avere av-
vilito Vincino pistoiese, neppure nominan-
do i lavori fatti da lui nella Chiesa del
Campo Santo; passa ad umiliare Cimabue
così scrivendo a pag. 251. del T. I. » A
» Cimabue deveniendo pertanto concediamo
» pure che sia (7) quello stesso del Vasari;
» e diamo pure a lui un anno di vita di
» più, senza che ce ne sappia grado, in virtù
» delle anzidette partite (8) segnate all' an-
» no pisano 1302. Ma che ei e Francesco
» da Pisa maestri fossero di somma reputa-

(5) Il Documento riportato, che vale più del Va-
sari, dice essere stato finito da Cimabue.
(6) Non so che cosa intenda per questo *sesto secolo.*

(7) Il Vasari lo dice morto l' anno 1300. Le parti-
te del Documento XXVI lo fanno vivere nel 1302.
st. pis che risponde al 1301. stile romano, e que-
sto è l'anno del quale intende parlare il Morrona
(8) In virtù de' Documenti pisani da me pubbli-
cati.

„ zione in quell' Opera Musaica di mala vo-
„ glia cene persuadiamo, perchè un lavoro
„ sì fatto altri ne premette al certo, meno
„ la scienza infusa, e perchè altresì nella
„ storia di una tale arte niuno scrittore ri-
„ cordò Cimabue, nè ad esso il nome di Mu-
„ saicista attribuì giammai. Il Dante e Piero
„ suo figlio primo commentatore della Com-
„ media videro di Cimabue le opere di pit-
„ tura e non mai di musaico (9). Altro e-
„ spositor di Dante che scrisse nel 1334,
„ tempo in cui Giotto viveva; parlando di
„ Cimabue si esprime *che fu di Firenze pin-*
„ *tore nel tempo di l' autore,* e nulla di
„ più Conchiudasi dunque che conci-
„ liar noi volendo le vecchie autorità divi-
„ sate colle partite dell' Operaio sovrappo-
„ ste fa duopo di concedere che Cimabue e
„ Francesco fossero più valenti nella pittu-
„ ra; e che avendo qualche pratica della ma-
„ niera Musaica, o per amicizia che avessero
„ con F. Iacopo o col Gaddi, di cui era al
„ certo intimo amico Cimabue, o per qualche
„ altra causa prestassero sotto sì rinomati
„ maestri nel prelodato lavoro l' opera gior-
„ naliera (10). Quando poi valutar si voglia

(9) Se non hanno parlato o veduto le opere Musai-
che di Cimabue, non ne viene la conseguenza che
Cimabue non facesse lavori di Musaico. Il suo pri-
mo vanto era la pittura a pennello Nel Musaico non
superava i principali artefici, ma gli uguagliava, e
nella pittura superava molti del tempo suo.
(10) La degradazione poi che vuol dare a Cima-
bue come Musaicista è affatto ridicola e più ridicole
sono le ragioni che porta affatto ipotetiche, e non
credibili contro il fatto. Il Documento XXV. primie-
ramente mostra che Francesco non era lavorante a
giornata, ma bensì *Magister pictor.* Gli altri pittori
nominati non erano *Maestri,* ma pittori a giornata,
cioè non Capi Maestri. Oltre a ciò si osservi che nel
surriferito documento XXVI si dice che Bacciomeo
di Giovenco milanese facitore dei pezzetti di vetro
che si adoperavano per il mosaico, ebbe l' ordine
dall' Operaio del Duomo di dover dipendere, nel
fare i vetri, dalla Volontà, e dai suggerimenti del
maestro Cimabue pittore. Or se Cimabue avesse avuto
soltanto (come il Morrona sognava) *qualche pratica
della Maniera Musaica,* e per amicizia che avesse con
F. Iacopo, o col Gaddi, o per qualche altra causa
prestasse sotto sì rinomati maestri nel prelodato la-
voro l' opera giornaliera, come si potrebbe mai cre-
dere che a Cimabue lavorante a giornata, e di *qual-
che pratica solamente della Maniera Musaica* piut-
tosto che a F. Iacopo, o al Gaddi si dirigesse Bac-
ciomeo per comando dell' Operaio per avere le istru-
zioni intorno alla qualità, e colori diversi de' vetri
che dovevano essere impiegati nel lavoro della Mae-
stà? Questo dimostra evidentemente che Cimabue
conosceva bene l' arte Musaica, e non aveane sola-
mente *qualche pratica,* come volle far credere il
Morrona.

„ la circostanza di non trovarsi segnato negli
„ indicati libri dell' operaio alcuno stipendio
„ dato a fra Iacopo ed al Gaddi sembra faci-
„ le opinare: o che il primo per causa di vec-
„ chiezza, ed il secondo per impegni altrove
„ contratti lasciata avessero la grand' opera
„ imperfetta, onde Cimabue e Francesco coll'
„ aiuto degli altri mentovati pittori nelle par-
„ ti di minore importanza la tirassero in-
„ nanzi, o che essi come maestri di primo
„ rango appartenendo direttamente alla Co-
„ mune, che della Chiesa maggiore avendo il
„ dominio costituì ancora l' accennata De-
„ putazione, non potevano aver luogo in quel-
„ la scrittura dell' Operaio „ Ed in nota . „
„ Potrebbe anche giudicarsi che avesser luo-
„ go in altro libro di maggiori spese perduto
„ fra i tanti che mancano nell' Opera, come
„ sono quelli innanzi al 1299.; ma che che
„ sia di ciò utili per più conti sono i Docu-
„ menti esposti, che il Sig Ciampi raccol-
„ se (11). „
Lasciando altre simili chiacchiere (12)
non voglio tacere questa da lui prodotta per
accrescere la forza di suoi argomenti a pag.
252, del T. I. „ Ma che più! il Vasari enco-
„ miaste dichiarato dell' arte di lui avrebb'
„ egli dimenticato la minima Opera Musai-
„ ca se Cimabue fatta l' avesse? „ Ciò pro-
va appunto che il Vasari non lo sapeva; ed
il non sapersi una cosa anche da Salomone,
non proverebbe che ella non fosse, allorchè
dal tempo distruttore de' monumenti cogniti
e scuopritore degli incogniti si manifestan
prove di ciò che non si sapeva.

*Nel Doc. XXVI. Magister Cimabue pictor Magie-
statis;* queste parole mostrano che Cimabue non era
pittor giornaliero, e che *Pictor* si adoperava per in-
dicare non solamente chi esercitava la Pittura propria-
mente detta; ma anche le opere di Musaico perchè era
tra esse differenza d' arte, e dei mezzi adoperati; ma
il colore e il disegno le rassomigliavano; talmente che
dicevasi *pictor* chi lavorava in ambedue quelle arti,
come chi in una sola delle due. Tacerò poi intorno
alle altre ragioni addotte per ispiegare come accades-
se il silenzio adoperato circa al Torrita, al Tafi, al
Gaddi nei Documenti che parlano di quell' Opera
della Maestà. Il fatto è così. Le ragioni Morroniane
non vagliono a smentirlo perchè sono tutte ideali; nè
il possibile nè il probabile possono smentire il fatto
appoggiato a prove che non hanno opposizione in
altre prove di ugual valore.
(11) V. in proposito di Vincino ciò che scrissi a
pag. 10. e seg. nelle *Osservazioni sopra l' opera*
Pisa Illustrata *ecc.*
(12) Un più esteso articolo su queste stravaganze
Morroniane si può leggere dalla pag. 10 alla 17 nel-
le mie Osservazioni sopra l' opera del Sig. Alessan-
dro da Morrona, che ha per titolo. Pisa Illustrata
nelle Arti del Disegno. Pisa 1812.

Pag. 107. N.
nota di aggiun...
Marchese V...
Bologna nel l...
Sassi, ne prop...
Mixtura Statu...
ducà in S. Do...
pendice (pag. 5...)
dell' arti del Dis...
Nicola Pisano...
massima verrà c...
ulteriori diluc...
vanni Rosini e...

Pag. 168. N...
nota si valgon...
le Belle Arti di F
cola tavola di c

Pag. 933. N...
nota si valgono...
e pressione sp...
= la seguito fa

VITA DI NICCOLA E GIOVANNI PISANI

Pag. 107. *Nota* 9. — *In fine di questa nota si aggiungano le seguenti notizie.* ═ Il marchese Virgilio Davìa ha pubblicato in Bologna nel 1838, coi torchj della Volpe al assi, un pregievolissimo opuscolo intitolato EMORIE STORICO-ARTISTICHE INTORNO ALL' CA DI S. DOMENICO. Ivi nella seconda Appendice *(pag.*65*)* sostiene che il risorgimento ll' arti del Disegno non a Cimabue, ma sì Niccola Pisano debbesi attribuire. Una tal assima verrà confermata e corroborata con lteriori dimostrazioni dal Professore Giovanni Rosini nella STORIA DELLA PITTURA ITALIANA ESPOSTA COI MONUMENTI della quale sono ora venuti a luce i primi fascicoli con splendido corredo di tavole in rame: e questo lo argomentiamo dalle seguenti parole, che leggonsi nell' introduzione, ove ragionando della Scultura, la quale secondo il dottissimo Ennio Quirino Visconti, è la norma e la guida della Pittura, conclude: » » offrendosi agli occhi nostri nel Pulpito di » Niccola un vero portento dell' arte, ci si » farà manifesto, che a lui primo, a lui solo, » a lui sopra tutti i contemporanei e succes- » sori, debbesi il vanto d'averla restaurata.»

VITA DI TADDEO GADDI

Pag. 168. *Nota* 34. — *Alla fine di questa nota si aggiunga:* ═ Nella Pinacoteca del- Belle Arti di Firenze si conserva una picola tavola di questo Giovanni da Milano, rappresentante una Pietà, ove sotto si legge: « Io Govani *(così)* da Melano depinsi que- » sta tavola i MCCCLXV. »

VITA DI DANIELLO RICCIARELLI DA VOLTERRA

Pag. 953. *Nota* 26. — *Alla fine di questa nota si tolgano le parole* » Dopo la loro sop- » pressione sparì ; » e dicasi come appresso: ═ In seguito fu collocato nel piccolo vesti- bulo della chiesa, in faccia alla porta minore che rimane a destra di chi entra per la mag- giore, ove tuttora si vede.

F I N E

DELI

INDICE

DEI TITOLI

DELLE VITE DEGLI ARTEFICI

SCRITTE

DA GIORGIO VASARI

E DELLE ALTRE COSE AD ESSE APPARTENENTI

INDICE

DELLE OPERE MINORI

AGGIUNTE ALLE VITE DEGLI ARTEFICI

(1) Cioè Raffaellino dal Colle.
(2) Questa lettera copiata esattamente sul Ms. Riccardiano, è d' una lezione affatto diversa da quella della Raccolta di Monsig. Bottari.

Pagina	Colonna o Nota		Verso	ERRORI	CORREZIONI
129	N.	77	3 sui Nelli		sui Nielli
ivi	N.	78	14 Demigogorne		Demogorgone
138	N.	13	13 da Fabiano		da Fabriano
232	C.	2	10 stoie		storie
263	C.	2	10 un uomo		ad uomo
278	N.	3	2 delle seconde		della seconda
282	N.	93	11 *opprime*		*apprime*
328	C.	1	20 poi a dipingere		poi dipingere
340	N.	4	5 Chiusumi		Chiusuri
342	C.	1	6 abbia in mira		abbia avuto in mira
352	C.	2	*penult.* e nella medesima		e nella chiesa medesima
353	C.	2	39 sleune		alcune
356	N.	8	2 una caratteristica		una qualità caratteristica
ivi	ivi	—	5 Papini		Pupini
373	C.	1	33 di Ricci		di Bicci
381	N.	25	2 si crede		si crede,
386	C.	1	17 e 18 Bot-ticelio		Bot-ticello
400	C.	2	56 batezza		battezza
415	N.	4	12 Ambrogio Foppa		Vincenzio Foppa
424	N.	6	11 nascano		nascono
427	N.	71	4 Cesarini		Cesariano
455	N.	33	1 e 2 Fra-ti		Fra-ri
448	C.	2	57 della torre		della Torre
450	C.	2	23 d' aver giuntato da Pier Soderini		d'aver giuntato, da Pier Soderini
457	C.	1	2 visto ia		visto in
ivi	ivi	—	4 che ne è uno		oltra che ne è uno
473	C.	2	22 (23)		(33)
500	C.	2	7 la nostrò		la nostra
509	C.	2	40 unamaniera		una maniera
542	C.	2	53 benisssimo		benissimo
551	N.	12	4 Giordani		Giardoni
587	N.	114	23 stampato		stampata
591	N.	12	2 donzella		donna
600	C.	1	49 Locinio		Licinio
634	C.	1	22 o perchè		e perchè
640	C.	2	3 e 4 passio-no		passio-ne
669	C.	1	46 vitoria		vittoria
741	C.	1	42 Borvo		Borgo
752	N.	10	5 delle Eneide		dell' Eneide
791	C.	1	37 e 38 ni-micizia		ni-micizia
829	C.	2	48 agovolmente		agevolmente
864	C.	1	26 quello Aristotile		quello che Aristotile
870	N.	16	1 Antonio di Domenico		Antonio di Donnino
877	C.	1	23 della Cernia		della Cornia
ivi	ivi	—	28 Niccolò Arrigo		Niccolò, Arrigo.
943	N.	18	3 e 4 Fa-gliuoli		Fa-giuoli
965	C.	2	7 Visco		Visco
1008	C.	1	44 comee'		come e'
1016	C.	1	43 Tommaso de' cavalieri		Tommaso de' Cavalieri
1034	C.	1	21 Ebro		Ebreo
1089	C.	1	55 benisssimo		benissimo
1093	N.	23	3 Mancini		Marini
1135	C.	2	13 diseeso		disceso
1150			27 abitum		ambitum
1172	C.	1	44 amico		Amico
ivi	C.	2	12 parmigianino		Parmigianino
1176	C.	1	17 BASTIONE		Bastione
1177	C.	1	16 Tausia 934 935		Tausia o Tarsia 48. 934. 965.
1178	C.	1	34 BOLOGNA		Bologna
1192	C.	2	5 per le tarsie 48		per le tarsie 48. V. Bergamo
1205	C.	2	48 e quelle		e le pitture

Lightning Source UK Ltd.
Milton Keynes UK
UKHW012348080219
336872UK00005B/446/P